1900년 이후의 미술사

니코스 스탠고스(Nikos Stangos, 1936~2004)를 추모하며

사랑과 존경과 슬픔을 담아, 위대한 편집자이며 시인이자 벗이었던
니코스 스탠고스에게 이 책을 바칩니다. 이 프로젝트에 대한 그의 믿음은
이 책을 진행하는 내내 우리를 격려하고 지지하는 힘이 됐습니다.

토머스 뉴래스(Thomas Neurath)와 피터 워너(Peter Warner)의 인내심 어린 도움과
니코스 스탠고스와 앤드류 브라운(Andrew Brown)의 편집자로서의 노련함에 경의를
표합니다. 이 책은 니코스가 있었기에 시작할 수 있었고, 앤드류가 있었기에 완성될 수
있었습니다.

도움을 주신 에이미 뎀지(Amy Dempsey)에게 감사드립니다. 에이미 뎀지는 1933과
1943의 집필을 맡아 주었습니다.

할 포스터
로잘린드 크라우스
이브–알랭 부아
벤자민 H. D. 부클로
데이비드 조슬릿

배수희, 신정훈 외 옮김
김영나 감수

3판

art since 1900

1900년 이후의 미술사

modernism 모더니즘 antimodernism 반모더니즘 postmodernism 포스트모더니즘

세미콜론

ART SINCE 1900:

Modernism, Antimodernism, Postmodernism
(Third Edition)

by Hal Foster, Rosalind Krauss, Yve-Alain Bois,
Benjamin H. D. Buchloh, David Joselit

차례

1900–1909

1910–1919

591 1967c 프랑스 BMPT 그룹의 네 명의 미술가는 대중 앞에서 각자가 선택한 단순한 형태를 캔버스마다 정확하게 반복해서 그림으로써 첫 번째 선언을 한다. 그들의 개념주의 회화 형식은 전후 프랑스의 '공식적인' 추상미술에 가해진 잇따른 비판들 가운데 최후의 것이 된다.

597 1968a 60년대 유럽과 미국의 선진 미술을 소개하는 데 주력했던 두 개의 미술관, 아인트호벤의 반 아베 미술관과 묀헨글라드바흐의 압타이베르크 미술관에서 베른트 베허와 힐라 베허 부부의 전시가 열린다. 여기서 그들은 개념주의 미술과 사진의 선두주자로 자리매김한다.

603 1968b 개념미술이 솔 르윗, 댄 그레이엄, 로렌스 와이너에 의해 출판물의 형식으로 등장하고, 세스 시겔롭이 첫 번째 개념미술 전시를 기획한다.
상자글 • 미술 잡지
상자글 • 탈숙련화

610 1969 베른과 런던에서 열린 〈태도가 형식이 될 때〉전이 포스트미니멀리즘의 발전 양상을 살펴보는 동안, 뉴욕에서 열린 〈반(反)환영: 절차/재료〉전은 프로세스 아트에 초점을 맞춘다. 이 전시들에서 나타난 세 가지 주요 양상이 리처드 세라, 로버트 모리스, 에바 헤세에 의해 정교하게 발전한다.

1970-1979

616 1970 마이클 애셔가 「포모나 대학 프로젝트」를 설치한다. 장소 특정적 작업이 등장하면서 모더니즘 조각과 개념미술이 논리적으로 연결된다.

621 1971 뉴욕의 구겐하임 미술관이 한스 하케의 전시를 취소하고 제6회 〈구겐하임 국제전〉에 출품된 다니엘 뷔렝의 작품을 철거한다. 제도 비판 작업이 미니멀리즘 세대의 저항에 부딪힌다.
상자글 • 미셸 푸코

625 1972a 마르셀 브로타스가 「현대미술관, 독수리 부, 구상 분과」를 서독 뒤셀도르프에 설치한다.

630 1972b 서독 카셀에서 열린 국제전 도쿠멘타 5를 통해서 유럽이 개념미술을 제도적으로 수용했음을 알린다.

636 1972c 『라스베이거스로부터 배우기』가

출간된다. 팝아트와 라스베이거스로부터 영감을 받아 건축가 로버트 벤투리와 데니즈 스콧 브라운은 조각적 형태로서의 건물인 '오리' 대신, 팝 상징들이 전면에 등장한 '장식된 가건물'을 택함으로써 포스트모던 디자인의 양식적 용법을 정립한다.

644 1973 비디오·음악·무용을 위한 '키친 센터'가 뉴욕에 독립적인 공간을 연다. 시각예술과 퍼포먼스 아트, 텔레비전과 영화 사이에서 비디오 아트가 제도적인 지위를 주장한다.

649 1974 크리스 버든이 폭스바겐 비틀에 자신을 못으로 고정시킨 「못 박힌」을 선보이면서 미국의 퍼포먼스 아트가 신체적 현존의 극단에 도달한다. 이후 많은 추종자들은 퍼포먼스 아트 행위를 포기하거나 완화하거나 변형한다.

654 1975a 영화감독 로라 멀비가 「시각적 쾌락과 서사 영화」를 발표하자, 주디 시카고와 메리 켈리 같은 페미니즘 미술가들이 여성의 재현에 관해 다양한 입장을 전개한다.
상자글 • 이론 저널

660 1975b 일리야 카바코프가 모스크바 개념주의의 기념비적 작업인 「열 개의 캐릭터」 앨범 연작을 완성한다.

668 1976 뉴욕에 P.S.1이 설립되고 〈투탕카멘의 보물〉전이 메트로폴리탄 미술관에서 열린다. 대안공간의 설립과 블록버스터 전시의 출현이라는 두 가지 사건은 미술계의 제도 구조에 중요한 변화가 일어났음을 알린다.

672 1977a 〈그림들〉전이 차용의 전략과 독창성 비판을 통해 미술에 '포스트모더니즘' 개념을 발전시킨 젊은 미술가들을 소개한다.

676 1977b 하모니 해먼드가 《헤러시스》 창간호에서 페미니즘적 추상을 옹호한다.

1980-1989

688 1980 메트로 픽처스가 뉴욕에 문을 연다. 일군의 새로운 갤러리들이 등장하여 사진 이미지와 그것이 뉴스나 광고, 패션에서 사용되는 방식을 문제 삼는 젊은 미술가들의 작품을 전시한다.
상자글 • 장 보드리야르

692 1984a 빅터 버긴이 「현전의 부재: 개념주의와 포스트모더니즘」이란 제목의

강연을 한다. 이 강연 내용이 책으로 출간되고, 또 앨런 세큘러와 마사 로슬러의 글이 발표되면서 영미 사진개념주의와 사진사, 사진 이론에 관한 새로운 접근법이 등장한다.

698 **1984b** 프레드릭 제임슨이 「포스트모더니즘 혹은 후기 자본주의의 문화 논리」를 발표한다. 이로써 포스트 모더니즘 논쟁은 미술과 건축을 넘어 문화 정치학으로 확장되고, 두 개의 상반되는 입장으로 나뉘게 된다.
상자글 • 문화 연구

702 **1986** 〈엔드게임: 최근 회화와 조각에 나타나는 지시와 시뮬레이션〉전이 보스턴에서 열린다. 몇몇 작가들은 조각이 상품으로 전락하고 있는 상황을 다루는가 하면, 다른 작가들은 디자인과 디스플레이가 부상하고 있음을 주목한다.

707 **1987** 액트-업 그룹의 활동이 시작된다. 미술에서 공동 작업을 하는 단체가 등장하고 정치적 개입이 표면화되면서 에이즈 위기에 자극받은 미술의 행동주의가 다시 불붙고 새로운 퀴어 미학이 전개된다.
상자글 • 미국의 미술 전쟁

714 **1988** 게르하르트 리히터가 「1977년 10월 18일」을 그린다. 독일 미술가들이 역사화의 부활 가능성을 타진한다.
상자글 • 위르겐 하버마스

719 **1989** 여러 대륙들의 미술을 한데 모아 놓은 〈대지의 마술사들〉전이 파리에서 열린다. 후기식민주의 담론과 다문화주의 논쟁이 동시대 미술의 전시뿐만 아니라 생산에도 영향을 미친다.
상자글 • 애보리진 미술

1990-1999

726 **1992** 프레드 윌슨이 볼티모어에서 「박물관 채굴하기」를 선보인다. 제도 비판은 미술관 너머로 확장되고 다양한 부류의 미술가들이 현지 조사에 근거한 프로젝트 미술이라는 인류학적 모델을 사용한다.
상자글 • 상호학제성

732 **1993a** 현대 철학의 시각에 대한 폄하를 다룬 마틴 제이의 연구서 『다운캐스트 아이즈』가 출간된다. 많은 동시대 작가들이 이 시각성에 대한 비판을 탐구한다.

737 **1993b** 런던 동부 지역 연립주택을 콘크리트 주물로 뜬 레이첼 화이트리드의 「집」이 헐린다. 당시 일군의 혁신적인 여성 미술가들이 영국 미술계 전면에 부상한다.

741 **1993c** 미국 흑인 미술가들이 정치화된 미술의 새로운 형식을 한창 선보이는 가운데 뉴욕에서 열린 휘트니 비엔날레가 정체성을 강조한 작업을 전면에 내세운다.

747 **1994a** 중견 작가 마이크 켈리의 전시가 당시 널리 퍼져 있던 퇴행과 애브젝션의 상태에 대한 관심을 집중 조명하고, 로버트 고버와 키키 스미스를 비롯한 미술가들은 조각난 신체 형상들을 이용해 섹슈얼리티와 필멸성의 문제를 제기한다.

752 **1994b** 「망명 중인 펠릭스」를 완성한 윌리엄 켄트리지는 레이먼드 페티본 등의 미술가들과 함께 드로잉의 새로운 중요성을 다시 입증한다.

756 **1997** 산투 모포켕이 「흑인 사진첩/나를 보시오: 1890~1950」을 제2회 요하네스버그 비엔날레에 전시한다.

764 **1998** 빌 비올라의 거대한 비디오 프로젝션 전시가 여러 미술관을 순회한다. 영사된 이미지라는 형식이 동시대미술에 널리 퍼지게 된다.
상자글 • 미술의 스펙터클화
상자글 • 맥루언, 키틀러, 뉴미디어

2000-2015

773 **2001** 뉴욕현대미술관에서 중견 작가 안드레아스 구르스키의 전시가 열린다. 디지털 기법을 이용하곤 하는 회화적 사진이 새로운 패권자로 등장한다.

778 **2003** 베네치아 비엔날레가 〈유토피아 정거장〉과 〈위기의 지대〉 같은 전시를 통해 최근의 미술 작업과 전시 기획에 드러난 비정형적이고 담론적인 성격을 예시한다.

784 **2007a** 파리 음악의 전당에서 열린 대규모 회고전을 통해 미국 미술가 크리스천 마클레이가 파리에서 아방가르드 미술의 새로운 역사를 쓴다. 프랑스 외무부는 소피 칼을 베네치아 비엔날레의 프랑스 대표 작가로 선정함으로써 프랑스 아방가르드 미술의 미래에 대한 믿음을 드러낸다. 한편 브루클린 음악학교는 남아프리카 공화국의 윌리엄 켄트리지에게 「마술피리」 공연을 위한 무대디자인을 맡긴다.
상자글 • 브라이언 오도허티와 '화이트 큐브'

790 **2007b** 〈기념비적이지 않은: 21세기의 오브제〉전이 뉴욕 뉴 뮤지엄에서 열린다. 이 전시는 젊은 세대 조각가들이 아상블라주와 집적에 새롭게 주목하고 있음을 드러낸다.

798 2007c 데미언 허스트가 「신의 사랑을 위하여」라는 작품을 전시한다. 실제 사람의 두개골을 백금으로 주조해 1400만 파운드어치 다이아몬드로 장식한 이 작품이 5000만 파운드에 팔리면서, 미디어의 주목과 시장의 투자 가치를 노골적으로 내세운 미술이 등장한다.

804 2009a 타니아 부르게라는 멀티미디어 컨퍼런스 〈우리들의 무미건조한 속도〉에서 「자본주의 일반」이라는 퍼포먼스를 선보인다. 이 퍼포먼스는 미술 관람자들 간의 공감대를 위반함으로써 역으로 이들 사이에 신뢰와 동질감에 기초한 공감대와 네트워크가 전제돼 있음을 보여 준다.

810 2009b 뉴욕 리나 스폴링스 갤러리에서 열린 유타 쾨더의 전시 〈룩스 인테리어〉가 퍼포먼스와 설치를 회화의 핵심 의미로 도입한다. 가장 전통적인 미학적 매체인 회화에까지 미친 네트워크의 영향력이 유럽과 미국 작가들에게 널리 퍼진다.

818 2009c 하룬 파로키가 쾰른의 루트비히 미술관과 런던의 레이븐 로우 갤러리에서 전쟁과 시각을 주제로 한 작품을 전시하여 비디오 게임 같은 뉴미디어 엔터테인먼트의 대중적 형식과 현대전 수행 사이의 관계를 보여 준다.

824 2010a 아이웨이웨이의 대규모 설치 작업 「해바라기 씨」가 런던 테이트 모던의 터빈 홀에 전시된다. 중국 미술가들은 중국의 풍부한 노동시장을 활용해 그 자체가 사회적 대중 고용 프로젝트가 되는 작업들을 선보임으로써 중국의 빠른 현대화와 경제 성장에 반응한다.

830 2010b 프랑스 미술가 클레어 퐁텐이 노스마이애미 현대미술관에서 열린 대규모 회고전에서 미술의 경제학을 극적으로 드러낸다. 그녀는 두 명의 조수들에 의해 '조종'되는데, 이 사실 자체가 분명한 노동 분업이다. 이 전시를 통해 아바타가 새로운 형태의 미술 주체로 떠오른다.

836 2015 테이트 모던, 뉴욕현대미술관, 메트로폴리탄 미술관이 확장을 계획하고 휘트니 미술관이 새 건물을 개관하면서, 퍼포먼스와 무용을 포함한 근·현대미술을 위한 전시 공간이 국제적으로 급증하는 시대가 본격화된다.

842 라운드테이블
오늘의 미술이 처한 곤경

이 책의 구성

『1900년 이후의 미술사』는 20세기와 최근에 전개된 미술의 흐름을 따라갈 수 있도록 구성되어 있다.
각 표제연도의 구성과 활용 방법은 다음과 같다.

각 표제연도 도입부의 머리글에서는 당시의
선구적인 작품이나 중요한 저작, 결정적인
전시회 등, 20세기 이후 미술사에서 핵심적인
순간들을 요약했다. 표제연도는 1년 단위로만
구분되지 않고 1900a, 1900b처럼 1년이
두세 단위로 나뉘기도 한다.

본문에서 논의 중인 작품의 도판 번호를
가리킨다.

본문 내용과 관련된 표제연도를 상호참조할
수 있도록 글줄 왼편에 ▲ ● ■ ◆의 기호를
달았다. 각 페이지 하단에 그 기호에 해당하는
표제연도를 표시했다. 이 상호참조 기호를 통해
각자의 관심사에 따라 사진이나 조각의 역사,
추상의 전개 과정 등 주제별로 미술사를 따라갈
수 있다.

2009b

뉴욕 리나 스폴링스 갤러리에서 열린 유타 쾨더의 전시 〈룩스 인테리어〉가 퍼포먼스와 설치를 회화의 핵심 의미로 도입한다. 가장 전통적인 미학적 매체인 회화에까지 미친 네트워크의 영향력이 유럽과 미국 작가들에게 널리 퍼진다.

독일 미술가 마르틴 키펜베르거(Martin Kippenberger, 1953~1997)는 1990~1991년 한 인터뷰에서 60년대 워홀의 실크스크린 이후 등장한 가장 중요한 회화적 문제에 대해, 회화를 파스타와 연관 짓는 괴팍한 수사법을 사용해 다음과 같이 말했다. "단순히 회화를 벽에 걸고 '이것이 미술이다'라고 말하는 건 끔찍한 일이다. 전체적인 네트워크가 중요하다! 심지어 스파게티조차 …… 미술이라고 말할 때 가능한 모든 것이 그 미술에 속한다. 갤러리에서 미술은 플로어이기도 하고 건축이기도 하고 벽의 색깔이기도 하다." 회화와 조각, 그리고 그 둘 사이에 존재하는 여러 혼성적 작업들을 해 왔던 키펜베르거는 개별 대상들의 경계에 계속해서 도전해 왔다. 일찍이 1976~1977년 그의 첫 회화 작업 「당신들 중 하나, 피렌체의 독일인」[1]에서 키펜베르거는 단일 작품에 대한 관심을 거두고, 스냅사진이나 신문에서 가져온 이미지를 동일한 크기의 캔버스 100개에 그리자유 기법으로 재빠르게 그렸다. 그는 작품을 쌓아 놓았을 때 자신의 키 높이 정도가 되는 양의 회화를 제작하고자 했다. 여기서 회화는 몇 가지 유형의 네트워크 속으로 동시에 진입한다. 각 캔버스는 하나의 '가족군(family grouping)'에 속하게 되고, 모든 캔버스는 개인의 스냅사진이나 신문기사들을 지시하면서 사진 정보의 유동적 경제 속으로 흡수된다. 그리고 캔버스 연작의 크기는 미술가의 신체적 특성(그의 키)과 그의 일상적 행위들(여느 독일인이 피렌체에서 기록할 법한 모티프들을 선택했다는 점에서)에 대한 일종의 지표(index)가 된다.

키펜베르거의 언급은 다음과 같은 한 가지 중요한 문제를 제기한다. 어떻게 회화는 자신을 틀 짓는(frame) 다양한 네트워크를 자신 안에 통합할 수 있는가? 20세기 말에 제기됐지만 디지털 네트워크의 영향력이 심화되는 21세기 전환기에 더욱 시의적절해진 이 문제는 회화에 대한 모더니즘의 도전에 또 하나의 사례를 만들어 냈다. 20세기 초 입체주의는 시각적 일관성을 위한 최소 요건들을 제시함으로써 일관된 회화적 처리 방식의 한계를 확장시켰다. 20세기 중반 추상표현주의로 요약되는 표현적 추상은 어떻게 재현이 (캔버스에 칠해진 안료 외에는 어떤 것도 가해지지 않은) 순수한 물질의 지위에 도달할 수 있는지를 고민했다. 그리고 마지막으로 60년대 미국과 유럽의 팝 아티스트들이 개척했던 다양한 사진제판법은 손으로 그린 이미지와 기계적 복제물

1 · 마르틴 키펜베르거, 「무제 Untitled」, 「당신들 중 하나,
피렌체의 독일인(One of You, a German in Florence)」
연작 중에서, 1976~1977년
캔버스에 유채, 각각 50×60cm

▲ 1911, 1913, 1921a　　◆ 1947b, 1949, 1951　　■ 1960c, 1964b, 1967c

상자글은 표제연도의 핵심 인물이나 개념 등, 그 해 미술의 배경이 되는 논점에 대한 정보를 제공한다. 세세한 용어에 대한 해설은 책 뒤의 '용어 해설' 부분에서 따로 다룬다.

로즈 셀라비

뒤샹이 「큰 유리」를 위해 그린 습작 중 하나가 「녹색 상자」에 실렸다. 그 상부 영역에는 '마르(MAR)', 하부 영역에는 '셀(CEL)'이라는 명칭이 부여됐다. 이렇게 (마르+셀 = 마르셀) 뒤샹은 「큰 유리」의 주인공들과 개인적으로 동일화하면서 여성적 페르소나를 가질 것을 생각하고 있었다. 뒤샹은 피에르 카반(Pierre Cabanne)과의 인터뷰에서 다음과 같이 말했다.

카반: 제가 알기로, 로즈 셀라비는 1920년에 태어났습니다.
뒤샹: 실제로 제가 원했던 건 정체성을 바꾸는 일이었습니

다. 처음에는 유대인 이름이 어떨까 생각했죠. 그런데 특별히 호감이 가거나 맘에 드는 이름을 발견하지 못했습니다. 그런데 갑자기 이런 생각이 들더군요. 성(姓)을 바꾸면 어떨까? 그러자 일은 훨씬 더 간단해졌습니다. 그렇게 로즈 셀라비라는 이름이 탄생하게 됐죠.
카반: 성을 바꾸느라 여장한 모습까지 사진으로 찍었군요.
뒤샹: 사진을 찍은 건 맨 레이였죠.

1923년 뒤샹은 「유리」 작업을 중단하고 새로운 성격의 예술 기획에 착수했다. 그는 "로즈 셀라비, 정밀 안과"라고 이름과 직업이 인쇄된 명함을 제작했다. 그가 '안과의사'로서 제작한 작품으로는 회전하는 광학 디스크(optical disk, 「회전 반구」나 「회전 부조」)와 영화(「현기증 나는 영화」)가 있다.

로즈 셀라비의 작업은 칸트 미학 이론의 토대를 공격하는 것으로 이해할 수 있다. 칸트 미학에 따르면 예술 작품은 보편적인 목소리로 작품을 감상하는 다수, 다시 말해 작품을 보기 위해 모인 모든 관람자의 동시적 시점을 승인하는 집합적인 시각 공간에 열려 있다. 이와 대조적으로 뒤샹의 '정밀 광학'은 그의 설치 작품 「주어진」의 문에 난 구멍들처럼 한 번에 단 한 명의 관람자만 허용한다. 광학적 환영(optical illusion)에 기초한 이 작품들은 그것을 경험하기 위해 정확한 위치에 있는 관람자에게만 허용된 시각적 투사였다. 일련의 인쇄된 카드로 이뤄진 「회전 부조」가 회전하기 시작하면 다소 비뚤어진 동심원들은 풍선처럼 부풀어 올랐다가 이내 원의 중심으로 수축한다. 때로는 환영적인 공간에서 깜박이는 눈이나 가슴으로, 수축관을 배회하는 발랄한 금붕어로도 보인다. 어떤 때는 수족관의 마개가 빠져 이내 하수구로 쏠려 들어가 버리는 금붕어처럼 보이기도 한다. 이런 의미에서 로즈로 변신한 뒤샹과 그녀의 작업은 「독신자 기계」나 「초콜릿 분쇄기」에 대한 뒤샹의 관심이 기계적인 광학적인 것으로 전환되는 계기가 됐다.

각 페이지 옆에는 표제연도를 10년 단위로 묶어서 표시했다.

1910 ~1919

의 거대한 자화상 「너는 나를/나에게」에서 그는 대명사 영역의 양축을 따라 둘로 찢어져 분리되고 분열된 주체로 자신을 선언하기 때문이다. 이후 무수한 사진 자화상에서 그가 여장하거나 '로즈 셀라비'라고 서명할 때조차도 그는 젠더의 양극으로 분열된 자아로 등장한다. 이렇게 뒤샹의 주체 분열은 랭보의 "나는 타자이다."를 잇는 가장 급진적인 행위였다고 해도 과언이 아닐 것이다.　　RK

더 읽을거리
Roland Barthes, "The Photographic Message" and "The Rhetoric of the Image," *Image/Music/Text* (New York: Hill and Wang, 1977)
Marcel Duchamp, *Salt Seller: The Writings of Marcel Duchamp (Marchand du Sel)*, eds Michel Sanouillet and Elmer Peterson (New York: Oxford University Press, 1973)
Thierry de Duve, *Pictorial Nominalism: On Duchamp's Passage from Painting to the Readymade*, trans. Dana Polan (Minneapolis: University of Minnesota Press, 1991)
Thierry de Duve (ed.), *The Definitively Unfinished Marcel Duchamp* (Cambridge, Mass.: MIT Press, 1991)
Rosalind Krauss, "Notes on the Index," *The Originality of the Avant-Garde and Other Modernist Myths* (Cambridge, Mass.: MIT Press, 1985)
Robert Lebel, *Marcel Duchamp* (New York: Grove Press, 1959)

표제연도 가장 마지막 부분의 '더 읽을거리'에서는 주제와 관련된 저서와 논문, 1차 및 2차 자료와 최근에 나온 자료 목록을 실었다. 전체 '참고 문헌' 목록과 '유용한 웹사이트' 목록은 책 뒤에 수록했다.

각 표제연도와 키워드를 페이지 아래에 표시했다.

뒤샹의 마지막 회화 「너는 나를/나에게」 | 1918　**177**

각 부 시작 부분과 각 장 끝 부분에 집필자의 이름이 표시되어 있다.
할 포스터: HF, 로잘린드 크라우스: RK, 이브-알랭 부아: YAB,
벤자민 H. D. 부클로: BB, 데이비드 조슬릿; DJ, 에이미 뎀지: AD.

저자 서문

이 책은 1900년 이후 각 해에 있었던 중요한 사건들을 연대기적으로 나열하는 구성을 취하고 있다. 그러므로 독자는 130개의 표제연도들을 처음부터 차례대로 읽어 나갈 수도 있지만, 각자의 필요와 흥미에 따라 퍼즐을 맞추듯 다른 순서로 읽어도 무방하다.

첫 번째 방법은 국가를 화두로 몇몇의 서사를 조합하는 것이다. 예를 들어 제2차 세계대전 이전의 프랑스 미술에 관심 있는 독자라면 구상 조각, 야수주의 회화, 입체주의 콜라주, 초현실주의 오브제를 다룬 부분을 보면 된다. 독일 미술에 관심이 있다면 표현주의 회화, 다다의 포토몽타주, 바우하우스 디자인, 신즉물주의 회화와 사진에 대한 논의에 주목할 필요가 있다. 러시아 아방가르드의 경우는 새로운 형식과 재료를 실험했던 초기 단계와, 적극적으로 정치 변혁에 개입했던 시기, 그리고 마지막으로 스탈린의 억압을 받았던 시기로 나누어 접근할 수 있다. 한편 영국과 미국 미술가들에게서는 국가 고유의 표현 양식과 국제 양식 사이에서 갈등하는 양상을 발견할 수 있다.

두 번째로 국가를 초월한 미술의 흐름을 따라갈 수도 있다. 예를 들어 전쟁 전에 있었던 부족미술에 대한 관심이나 추상회화의 등장 또는 구축주의 조형 언어의 확산 같은 현상들에 주목하는 것이다. 아니면 취리히 다다와 뉴욕 다다를 비교한다든가, 모더니즘 미술가들이 디자인을 다룬 다양한 방식을 비교하는 것도 가능하다. 좀 더 넓은 관점에서 모더니즘의 위대한 실험에 해당되는 연도들을 따로 묶거나, 전체주의 정권하에서 벌어졌던 모더니즘에 대한 반동에 주목할 수도 있다. 또한 회화나 조각 같은 전통적인 매체는 물론, 20세기에 새롭게 등장한 콜라주와 몽타주, 발견된 오브제와 레디메이드의 흐름을 추적함으로써 다양한 매체들의 미시사를 조명할 수도 있다. 사진에 관한 논의에서는 어떤 주제든 간에, 그러니까 사진이라는 매체의 전개 과정에 주목하든, 아니면 사진이 다른 매체에 가져온 급진적 변화들을 고찰하든 관계없이 두 가지 관점이 서로 연계되어 서술된다.

세 번째는 관심 있는 주제별로 살펴보는 것이다. 전쟁 전 또는 전후(戰後) 시기를 따로따로 살펴보거나 두 시기들을 연결하는 것도 가능하다. 예를 들어 대중매체가 현대미술에 끼친 영향은 1909년 주요 일간지 《르 피가로》에 실린 첫 미래주의 선언문이나, 소비문화를 비판했던 제2차 세계대전 이후 프랑스의 상황주의, 그리고 오늘날 미디어를 통해서 미술가가 유명세를 타거나 예술 전략으로서 아바타를 사용하는 상황 등을 통해 조명할 수 있다. 마찬가지로 20세기 미술의 형태를 구조화한 제도에 대한 연구는 미시적으로도 거시적으로도 접근 가능하다. 그 예로 모던 디자인의 시작을 알렸던 바우하우스에 관심 있다면 전쟁 전의 독일 바우하우스가 어떤 형태로 미국에 정착했는지를 살펴보면 된다. 또는 전쟁 전 파리의 살롱전에서부터, 정치적 선전선동의 일환으로 나치가 개최했던 1937년의 〈퇴폐 '미술'〉전, 그리고 1972년 독일에서 있었던 도쿠멘타 5와 같은 블록버스터급 국제전에 이르는 흐름을 추적함으로써 미술 전시의 역사를 살펴보는 것도 가능하다. 20세기와 21세기의 미술과 정치의 관계에 대해서는 다양한 방식의 접근이 가능하다. 전쟁 전과 전후 시기 아방가르드를 비교할 수도 있고, 모더니즘과 포스트모더니즘 미술 이론을 비교할 수도 있다.

이와 같은 형태나 주제에 대한 관심과 더불어, 20세기 이후의 미술사가 갖는 함의를 살피는 것도 빼놓을 수 없다. 우리 저자들은 다양한 예술 실천을 구조화한 이론적 방법론을 중시하는데, 예술 작품과 주체의 관계에 주목하는 정신분석학적 접근법, 작품의 사회적·정치적·경제적 문맥을 중시하는 예술사회학적 방법론, 작품의 형성 과정과 의미화 작용처럼 작품의 내재적 구조를 규명하는 형식주의와 구조주의적 방법론이 존재한다. 마지막으로 후기구조주의는 소통을 메시지의 중립적인 전달로 기술하는 구조주의를 비판할 목적으로 활용된다. 후기구조주의자들에게 있어 그러한 전달은 (그것이 대학에서 이루어지든 미술 갤러리에서 이루어지든 상관없이) 언제나 개인에게 말할 '권리'를 부여하는 방식으로 작동하므로 결코 중립적이지 않다. 이 책의 표제연도 글 다수는 이러한

방법론들을 시험적으로 적용한 사례들이기도 하다. 특히 방법론 자체의 발전이 그 표제연도의 논점이 되는 미술의 전개와 관련된 경우에는 더 그렇다. 각 방법론의 역사와 핵심 용어들은 이 책 서론에서 다루고 있으며, 다섯 번째 고려 사항으로 미술 실천과 미술사에 세계화가 어떤 영향을 주었는지를 살펴보고자 한다.

예상 가능한 일이지만 이런 방법론들은 서로 충돌하기도 한다. 주체에 주목하는 정신분석학적 비평, 맥락을 강조하는 예술사회학적 접근, 작품의 본질에 초점을 둔 형식주의와 구조주의적 설명, 미술가의 '말할 권리'를 강조하는 후기구조주의적 접근이 서로 조화를 이루기는 어렵다. 이런 긴장 관계를 하나의 통일된 목소리와 이야기로 가리기보다는 각기 다른 저자들의 방법론들을 통해 부각시키려는 것이 이 책의 의도라 할 수 있다. 러시아 미학자 미하일 바흐친의 용어를 빌려 표현하자면 이런 측면에서 이 책은 '대화적'이다. 다시 말해 모든 발화 행위는 그것이 일어나는 상황에 따라 구조화되며 여기서 모든 논의는 그것에 반대하거나 동조하게 될 상대 화자를 전제로 한 일종의 응답인 셈이다. 그러한 대화의 흔적은 이 책 여기저기에서 찾아볼 수 있다. 한 저자가 적용하는 다양한 유형의 관점들을 통해서 드러나거나 혹은 추상의 전개 같은 단일 주제가 여러 목소리로 다뤄지는 방식에서 드러날 것이다. 이러한 대화들은 표제연도들 사이의 관련성과 교차점에 대한 길잡이 구실을 하는 상호참조를 통해 확인할 수 있다. 이 '상호 텍스트성'으로 인해 서로 다른 두 개의 입장이 공존할 수 있으며, 여기에 독자가 제3의 관점을 더함으로써 상반된 두 입장을 변증법적으로 결합할 수도 있다.

이렇게 새로운 시도가 있는 한편, 누락되는 부분도 있다. 기존 저서들에서는 다뤄졌지만 여기서는 간략하게 언급되거나, 알아챘겠지만 아예 언급되지 않은 미술가와 운동들도 있다. 우리 저자들 또한 그 점을 애석하게 생각한다. 그러나 우리는 20세기와 21세기 미술을 둘러싼 논쟁과 갈등, 진전과 퇴보의 다양한 양상을 드러냄으로써 논의의 양상을 풍부하게 하는 것이, 여기서 누락된 부분들에 대한 아쉬움을 상쇄해 줄 것이라고 확신한다. 각 표제연도를 소개하는 머리글을 둔 것에서도 우리의 접근법이 갖는 장점과 단점은 명확해진다. 왜냐하면 전보문 형식의 머리글은 복합적인 사건의 시작을 알리는 것(하지만 이후에는 서로 무관할 수도 있는)에 불과한 것으로 읽힐 수도 있고, 역사의 바로 그 복합적인 면모를 촉발하는 계기가 되는 상징적인 표지로도 읽힐 수 있기 때문이다.

우리 저자들은 드니 올리에(Denis Holier)가 『프랑스 문학의 새로운 역사(A New History of French Literature)』에서 발전시킨 교수법상의 구조를 우선시했으며 그것이 이 책에 미친 영향 또한 인정하는 바이다. 이제 출판계, 학계, 전시 기획의 영역에서 20세기의 미술을 제2차 세계대전 이전과 이후로 나누는 것은 관례가 되었다. 이러한 흐름을 반영하여 이 책을 크게 두 부분으로 나누어 구성했다. 동시에 20세기 이후 미술사의 핵심 논제들은 전쟁 전과 전후의 아방가르드 간에 이루어진 복합적인 대화에 있다고 우리는 확신한다. 이러한 이야기를 하기 위해서는 20세기 미술 전체를 관통하는 일이 필수적이다. 이러한 파노라마는 우리 다섯 저자가 각자의 목소리로 다양한 이야기를 하는 데 없어서는 안 될 요소이기도 하다.

할 포스터
로잘린드 크라우스
이브-알랭 부아
벤자민 H. D. 부클로
데이비드 조슬릿

서론

다섯 개의 서론을 통해 20세기에서 21세기에 이르는 미술의 틀을 마련해 주는 이론적 방법론을 제시한다. 각 서론에서는 역사적으로 발전된 개별적인 방법론 또는 일련의 생각들을 기술하고, 그 방법론이 그 시기 미술의 생산과 수용에 어떻게 관련돼 있는지를 설명한다.

지난 100여 년 동안 이루어진 미술과 그 본성, 그리고 기능에 관한 사적이고 공적인 논쟁에서 몇 가지 주요한 변화를 목격할 수 있었다. 이런 변화는 다른 역사와의 관련성에 따라서 파악돼야 할 것이다. 새로운 학문 분야가 출현하면 문화 생산에 대해 생각하고 발언하는 새로운 방법이 새로운 표현 형식과 공존하게 된다.

서론에서 방법론을 다루는 것은 이 책의 기획 전체의 버팀목이 되는 다양한 규약 및 접근법과 학문적 기획을 확인하고 분석하기 위해서이다. 우리의 의도는 다양한 이론적 틀을 제시하고 그 틀이 각 표제연도에서 논의되는 작품 및 실천과 어떤 관계를 맺고 있는지 설명하는 것이다. 따라서 각 비평 방법의 개론 역할을 하는 서론에서는 각 방법론을 역사적·학문적 맥락에서 살펴보고, 그것이 미술 생산 및 해석과 어떤 관련성을 갖는지 논의할 것이다. 이 다섯 개 서론들은 독립적인 글로 읽히든, 각 방법론을 논하는 다른 글과 연계되어 읽히든, 이 책과 1900년 이후의 미술사에 대한 이해를 증진시키고 정보를 제공할 것이다.

서론

1 모더니즘과 정신분석학

1 • 한나 회흐, 「다정한 사람, 민족지학 박물관에서 The Sweet One, From an Ethnographic Museum」, 1926년경
포토몽타주에 수채, 30×15.5cm

발굴된 부족 조각의 사진과 현대 여성의 모습을 콜라주한 이 연작을 통해 회흐는 정신분석학 이론과 모더니즘 미술 사이에 이루어진 연관성을 조롱하고 있다. '원시적'인 것과 성적인 것의 연관성, 인종적 타자와 무의식적 욕망의 연관성 등 이런 연관성을 이용해 회흐는 '신여성'의 힘을 제시하면서도, 말 그대로 이미지를 자르고, 해체하고 재구성해 구축물로 보이게 함으로써 그 연관성을 조롱하는 듯이 보인다.

정신분석학은 20세기 초 지그문트 프로이트(Sigmund Freud, 1856~1939)와 그의 동조자들에 의해 '무의식의 과학'으로 전개됐으며, 이와 함께 모더니즘 미술도 본연의 특성을 발휘하기 시작했다. 따라서 정신분석학은 서론에서 다루게 될 다른 방법론과 마찬가지로 모더니즘 미술과 그 역사적 배경을 공유하고 있으며, 20세기 내내 다양한 방식으로 모더니즘 미술과 교차하고 있다. 첫째, 미술가들은 정신분석학을 직접적으로 이용했다. 20~30년대 초현실주의 미술처럼 정신분석학의 이념

▲ 을 시각적으로 탐구하는 경우가 있었고, 70~80년대 페미니즘 미술처럼 정신분석학 이념을 이론적·정치적으로 비판하는 경우도 있었다. 둘째, 정신분석학과 모더니즘 미술은 여러 관심사를 공유하고 있다. 기원에 대한 매혹, 꿈과 환상, '원시성', 어린이나 광인에 대한 끌림, 주체성

● 과 성욕의 작용 방식에 대한 매혹 등이 그 예이다.[1] 셋째, 억압, 승화, 물신숭배, 응시 등 많은 정신분석학 용어들이 20세기와 21세기 미술과 비평의 기본 어휘가 됐다. 앞으로 이 글은 정신분석학이 역사적으로 어떻게 연결돼 있는가와 방법론으로서 어떻게 적용됐는지에 주목할 것이며, 적절한 선에서 비평 용어들을 검토하고 그 용어들이 논의되는 대목에 대해 언급할 것이다.

미술과의 역사적인 연결점

정신분석학은 오스트리아-헝가리 제국의 쇠퇴기 동안 구스타프 클림

■ 트, 에곤 실레, 오스카 코코슈카 같은 미술가들이 활동하던 도시 빈에서 등장했다. 아카데미에서 분리된 이 미술가들의 한발 앞선 미술은 회화에 퇴행적 꿈과 에로틱한 환상을 등장시키는 주체적인 실험을 통해 오이디푸스적인 반란을 일으키고 있었다. 빈의 부르주아들은 이런 실험을 용납하지 않았다. 이 실험이 자아의 안정성은 물론 그 자아가 형성된 사회제도의 안정성까지 해치는 위기를 암시하고 있었기 때문이다. 프로이트가 분석한 것이 바로 이 위기였다.

이런 위기가 빈에서만 있었던 것은 아니다. 정신분석학과의 관련성에서 보자면, 프랑스와 독일의 일부 모더니스트들이 '원시적'인 것에 매혹되는 현상에서 위기는 더 명백하게 드러났다. 어떤 미술가들에게

◆ '원시주의'는 남태평양에서 폴 고갱처럼 '원주민으로 사는 것'도 포함되는 것이었다. 피카소와 마티스 같은 이들은 아프리카 미술의 원시주의를 통해 재현에 대한 조형적 혁신을 이뤘다. 그러나 대부분의 모더니스트들은 본능적 삶의 단순성과 결합된 순수한 예술적 시각을 원시적

▲ 1924, 1930b, 1931a, 1942b, 1975a ● 1903, 1907, 1922, 1977b, 1987, 1994a ■ 1900a ◆ 1903

2 • 메렛 오펜하임, 「오브제 Object」 또는 「모피 찻잔 Fur-Lined Teacup」이나 「모피 위에서의 점심 Déjeuner en fourrure」, 1936년
모피로 싼 찻잔, 받침, 스푼, 높이 7.3cm

메렛 오펜하임은 파리에서 구입한 찻잔과 찻잔받침, 스푼에 중국 가젤의 모피를 붙여서 이 작품을 완성했다. 매력적이면서 혐오스럽고, 유쾌하면서도 불쾌한 이 작품은 발견된 오브제라는 장치를 적용해 '물신' 개념을 탐구한다는 점에서 철저하게 초현실주의적이다. 정신분석학에 따르면 물신이란 강력한 욕망을 보여 주는 있음직하지 않은 대상으로, 본래의 고유한 목적에서 동떨어져 있는 것이다. 이 작품을 감상하는 것은 더 이상 차 마시는 시간처럼 무사심한 성질의 것이 아니다. 관람자는 여성의 음부에 대한 음란한 암시 때문에 미학과 성애의 관계에 대해 생각하게 된다.

3 • 앙드레 마송, 「형상 Figure」, 1927년
유채와 모래, 46×33cm

'자동기술적 글쓰기'라는 초현실주의의 실천은 합리적인 통제에서 벗어난 작가가 무의식에서 '받아쓰기'를 하는 것이다. 앙드레 마송은 낯선 재료와 제스처의 흔적을 이용하는데, 이것은 형상과 배경 간의 구별을 거의 무너뜨리기도 한다. '심리적 자동기술'의 하나라 할 수 있는 이 방법을 통해 회화는 무의식에 대해서뿐만 아니라 형상과 배경에 대한 새로운 탐구의 길을 열었다.

▲ 인 사람들에게서 찾으려 했다. 이것은 원시주의에 대해 품는 전형적인 환상이었다. 정신분석학은 그 환상에 의문을 제기하는 방식을 제시할 때조차 그 환상에 일조했다.(예를 들면, 프로이트는 원주민들을 전 오이디푸스기 또는 유아기에 고착된 상태로 보았다.)

일부 모더니스트들은 원시 부족들이 만든 물건에 대한 관심을 어린이와 광인의 미술에까지 확장했다. 이 과정에서 정신분석학과 미술사
● 를 둘 다 공부한 독일의 정신의학자 한스 프린츠호른(Hans Prinzhorn, 1886~1933)이 출간한 정신병 환자들의 작품집 『정신병자의 조형 표현 (Bildnerei der Geisteskranken)』(1922)은 파울 클레, 막스 에른스트, 장 뒤뷔
■ 페 같은 미술가들에게 각별한 의미가 있었다. 이 모더니스트들은 광인의 미술이 원시주의 아방가르드의 비밀스러운 부분이며, 직접적으로 무의식을 표현하고 있고, 모든 관습에 대담하게 도전하고 있다고 (잘못) 생각했다. 이에 대한 정신분석학자들의 이해는 더 복잡하게 전개됐는데, 편집증적 재현은 절망을 투사하는 것으로 이해됐으며 분열증적 이미지는 근본적인 자기 와해의 증상으로 여겨졌다. 이런 식의 이해는 모더니즘 미술에도 나타난다.

광인의 미술에서 에른스트의 초기 콜라주를 거쳐 초현실주의의 정의에 이르기까지 중요한 연결선이 지나간다. 초현실주의의 지도자 앙
◆ 드레 브르통은, 초현실주의는 파열적인 방식으로 "두 개의 다소 어긋나는 현실을 병치"하는 것이라고 정의한 바 있다.[2] 정신분석학의 영향을 받은 초현실주의는 이미지를 일종의 꿈으로 파악했으며, 프로이트는 꿈을 전치된 소망의 왜곡된 상형문자로 이해했다. 또 초현실주의는 대상을 일종의 증상으로 파악했으며, 프로이트는 증상을 갈등 상태의 욕망이 신체적으로 표현된 것으로 이해했다. 초현실주의와 정신분석학 사이에는 이외에도 유사한 점이 많다. 프로이트를 처음 연구한 무리에 속하는 초현실주의자들은 자동기술 글쓰기와 미술을 통해 광기의 효과를 탐구했다.[3] 브르통은 그의 첫 번째 「초현실주의 선언」(1924)에서 초현실주의를 "심리적 자동기술", 즉 "이성의 어떠한 통제도 없는 상태에서" 해방된 무의식적 충동을 기록하는 것이라고 묘사했다. 바로 이 지점에서 정신분석학과 미술의 관계를 괴롭혀 온 문제가 나타난다.

▲ 1903, 1907 ● 1922 ■ 1946 ◆ 1924, 1930b, 1931a, 1942b

4 • 카렐 아펠, 「형상 A Figure」, 1953년
종이에 유채와 크레용, 64.5×49cm

제2차 세계대전 이후에 코브라(Cobra, 구성원들 본거지인 코펜하겐(Co), 브뤼셀(Br), 암스테르담(A)의 머리글자를 모아 만든 이름)의 한 사람이었던 네덜란드의 카렐 아펠 같은 미술가들이 무의식에 대한 관심을 이어갔다. 당시 집단수용소와 원자폭탄에 대한 공포는 정신 문제에 대해 다시 의혹을 갖게 했는데 다른 단체와 마찬가지로, 코브라는 초현실주의가 탐구한 프로이트적 무의식이 너무 개인주의적이라는 이유로 거부하고 카를 융이 발전시킨 '집단 무의식'을 받아들였다. 이들의 고뇌에 찬 탐색 과정에는 토템 형상, 신화적 주제, 공동 작업 등이 포함됐는데, 이는 '새로운 인간'을 위한 것이었을 뿐만 아니라 새로운 사회를 위한 것이기도 했다.

정신과 예술 작품을 너무 직접적이거나 즉각적으로 연결시킨 결과, 작품의 고유성이 상실되거나, 아니면 둘 사이의 관계를 너무 의식적이거나 계산적인 것으로 설정해, 마치 정신이 작품을 통해 단순하게 그려질 수 있는 것처럼 되어 버린 것이다. 프로이트는 모더니즘 미술을 거의 알지 못했지만(보수적인 취향의 프로이트는 고대와 아시아의 소형 입상을 수집하곤 했다.) 정신과 예술 작품의 관계를 파악하는 위의 두 경향에 의문을 제기할 만큼은 알고 있었다. 프로이트가 보기에 무의식은 해방적일 수 없고 오히려 그 반대인데, 억압이나 적어도 관습에서 자유로운 미술을 제안한다는 것은 정신병의 위험을 무릅쓰는 것이며, 그렇지 않으면 정신분석학적 미술이라는 이름하에 그것을 제안하는 척하는 것이었다.(그렇기 때문에 프로이트는 일찍이 초현실주의자들을 '못 말리는 괴짜들'이라고 불렀다.)

그럼에도 불구하고 몇몇 모더니즘 미술이 '원시성'이나 어린이, 광인과 연결되는 현상은 30년대 초까지 뚜렷하게 나타났고 정신분석학과의 친화성 역시 그랬다. 그러나 이런 연결은 모더니즘 미술의 적들, 가장 안타깝게는 나치의 손에 놀아나고 말았다. 1937년, 그런 '퇴폐적
▲ 인' 혐오의 대상들을 제거하고자 한 나치는 모더니즘 미술이 '유대인적'이고 '볼셰비키적'이라고 비난했다. 그러나 명백한 것은 나치즘 자체가 끔찍한 퇴행이었으며, 나치즘 때문에 제2차 세계대전 이후의 무의식의 탐험은 결렬되고 말았다는 것이다. 물론 전후에도 갖가지 초현실주의가 존속하고, 무의식에 대한 관심 역시 앵포르멜, 추상표현주
● 의, 코브라[4] 등에 속한 미술가들에게 계승됐지만 이들의 관심사는 프로이트가 탐구한 개인의 정신의 난해한 메커니즘이 아니었다. 오히려 이들은 정신분석학의 배교자인 스위스 정신의학자 카를 융(Carl Jung, 1875~1961)이 구상한 '집단적 무의식'이라는 구원의 원형에 집중했다.(예컨대, 잭슨 폴록은 융의 분석에서 회화적 영감을 얻었다.)

60년대 나타난 대부분의 미술은 추상표현주의가 표명한 주관의 수
■ 사학에 대한 반발로 인해 철저하게 반심리학적이었고, 팝아트처럼 레디메이드 문화 이미지에 관심을 두거나 미니멀리즘처럼 기하학적 형태를 지니게 되었다. 더불어 미니멀리즘 미술, 프로세스 아트, 퍼포먼스 아트가 현상학과 관련을 맺으면서 신체적 주체에 대한 관심이 재개됐
◆ 다. 이것은 페미니즘 미술이 심리적 주체를 다시 택하는 배경이 된다. 그러나 이런 연관은 모호한 것이었다. 왜냐하면 페미니스트들은 가부장제 이데올로기를 겨냥한 (영화제작자 로라 멀비(Laura Mulvey)의 슬로건에 따르면) "무기로서" 정신분석학을 비평에 이용했지만, 정신분석학 자체에 가부장적 이데올로기가 가득했기 때문이다. 프로이트는 여성성을 수동성에 연결시켰다. 그는 남자아이가 어머니에 대한 욕망을 품는다는 그 유명한 오이디푸스 콤플렉스를 설파했지만 여자아이에 대해서는 이와 견줄 만한 어떤 설명도 하지 않았다. 마치 여성은 궁극적으로 충만한 주체성에 도달할 수 없다는 듯이 말이다. 한편 자크 라캉(Jacques Lacan, 1901~1981)은 여성을 거세로 표상되는 결핍으로 보았다. 그럼에도 불구하고 프로이트와 라캉은 페미니스트들에게 사회질서 내에서 주체가 형성되는 과정에 대한 가장 설득력 있는 설명을 제공해 주었다. 페미니스트들은 본성적인 여성성이 존재하지 않는다면 본성적인 가부장성도 존재하지 않으며, 오로지 남성 이성애자의 심리 구조, 욕망, 공포에 맞춰져서 페미니즘의 비판에 취약한 역사적 문화만이 존재한다고

▲ 1937a ● 1946, 1947b, 1949a, 1949b, 1957a ■ 1960c, 1964b, 1965 ◆ 1969, 1974, 1975a, 1977b

5 • 바버라 크루거, 「당신의 시선이 내 뺨을 때린다
Your Gaze Hits the Side of My Face」, 1981년
비닐에 사진 실크스크린, 139.7×104.1cm

정신분석학은 1980년대 여러 페미니즘 미술가들이 고급예술과 대중문화에 내재한 권력 구조를 비판하는 데 일조했다. 특히 위의 두 영역의 이미지들이 남성 이성애자의 관람자 심리, 즉 '남성의 시선'을 위해 어떻게 구조화됐는가에 관심이 주어졌다. 여기서 남성의 시선은 응시하는 행위가 주는 쾌락과 이 응시의 수동적 대상인 여성에게서 힘을 얻었다. 이 작품에서 바버라 크루거는 차용된 이미지와 비판적 경구(때로는 상반되는 상투적인 문구)를 나란히 놓았는데, 이것은 여성을 대상화하는 것에 대한 문제를 제기하고, 여성을 관람자의 위치로 불러들이기 위한 것이며, 다른 종류의 이미지 제작과 수용의 가능성을 열어 놓기 위한 것이다.

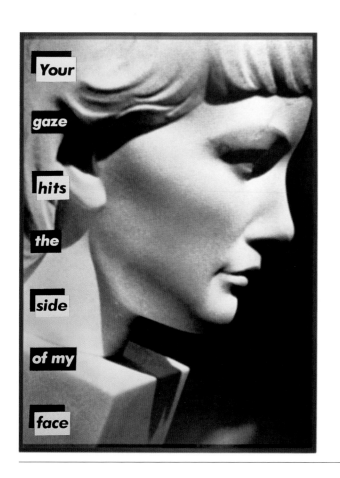

주장했다.[5, 6] 또 페미니스트들은 정신분석학이 구획한 사회질서에서 여성은 주변부에 자리할 수밖에 없기 때문에 그 사회질서를 가장 급진적으로 비판할 수 있다고 주장했다. 이런 비판은 90년대 동성애 혐오의 심리 기제를 드러내고자 한 게이·레즈비언 미술가와 비평가, 그리

▲ 고 문화적 타자에 대한 인종주의적 투사를 견제해 온 후기식민주의 실천가들에 의해 확장되었다.

프로이트에 대한 대안
프로이트와 라캉을 비판하는 정신분석학도 있었다. 미술가들과 비평가들은 다른 정신분석학파, 특히 영국의 멜라니 클라인(Melanie Klein, 1882~1960)과 D. W. 위니코트(D. W. Winnicott, 1896~1971)가 주도한 '대상-관계' 정신분석학에 주목했다. 이 이론은 에이드리언 스톡스(Adrian Stokes, 1902~1972)와 안톤 에렌츠바이크(Anton Ehrenzweig, 1909~1966) 같

● 은 미학자들에게 영향을 미쳤고, 헨리 무어와 바버라 헵워스 같은 미술가들에게 간접적으로 수용되었다. 프로이트가 어린아이가 거쳐 간다고 말한 전(前) 오이디푸스기(구강기, 항문기, 남근기, 성기기)를, 클라인은 성인의 삶을 향해 열려 있는 위치들(positions)로 보았다. 클라인에 따르면, 이 위치들은 어린아이의 근원적 환상에 의해 지배되고, 부모에 대한 폭력적 공격성뿐만 아니라 그 공격성에 대한 우울성 불안을 포함하며, 파괴와 복원의 비전 사이에서 진동한다. 몇몇 비평가들은 이 정신분석학을 통해 사회질서에 관련된 성적 욕망에 대한 물음에서, 삶과 죽음에 관련된 신체적 충동으로 관심을 전환하는 90년대 미술의 한

■ 방향을 보았다. 페미니즘 미술에서 한동안 여성 이미지가 등장하지 않던 70~80년대 이후 클라인의 개념은 손상된 형태로 재등장한 신체를 이해하는 하나의 방법이 됐다. 개인적, 집단적 외상에 대한 매혹은 '비천한(abject)' 신체에 대한 관심을 강화시켰고, 미술가들과 비평가들로 하여금 쥘리아 크리스테바(Julia Kristeva, 1941~)의 후기 저술에 주목하게

◆ 했다. 물론 에이즈를 비롯한 사회적 요인도 이 애도와 멜랑콜리의 미학이 파급되는 데 한몫했다. 현재 정신분석학은 미술비평과 미술사의 방법론으로 활용되고 있지만 미술 생산에서의 역할은 분명하지 않다.

프로이트 비평의 층위
정신분석학은 임상 경험, 즉 실제 환자들의 증상 분석(프로이트가 자신의 꿈까지 다루고 있는 이 자료들을 어떻게 조작했는지에 대해서는 논란이 많다.)에서 비롯된 것이다. 정신분석학으로 미술을 해석할 경우 이런 출처는 강점인 동시에 약점으로 작용한다. 우선 작품, 미술가, 관람자, 비평가, 또는 이 모두의 조합이나 연결에서 누가, 또는 무엇이 환자의 위치를 차지하느냐 하는 것이 문제다. 그 다음에는 미술에 대한 프로이트 해석의 층위가 서로 다른 데서 생기는 복잡한 논제들이 있다. 프로이트 해석의 층위는 세 가지로 환원할 수 있는데, 상징 독해, 과정 설명, 수사학의 유비가 그것이다.

초기 프로이트 비평은 미술 작품을 마치 꿈처럼 분석하는 상징 독해 층위에서 이루어졌다. 이때 작품은 "이것은 파이프가 아니다. 실은 페니스다."라는 식으로 분명해 보이는 내용 뒤에 잠복해 있는 메시지에 입각해 해석된다. 이런 비평이 들어맞는 미술이란 꿈이나 환상을 회화

▲ 1977b, 1989, 1993c, 1994a ● 1934b ■ 1994a ◆ 1987

6 · 린다 벵글리스, 「무제 Untitled」(부분), 1974년
컬러사진, 25×26.5cm

60~70년대 페미니즘이 부상하면서 여러 미술가들은 사회 일반뿐만 아니라 미술계 내부에 존재하는 가부장적 위계질서를 공격했다. 정신분석학은 성욕과 주체성의 관계에 대한 심오한 통찰을 제공한다는 점에서는 페미니스트들의 무기였지만, 여성을 수동성과 결핍에 연결시킨다는 점에서는 공격의 대상이었다. 한 갤러리 전시 광고로 사용된 이 사진을 통해 미국 미술가 린다 벵글리스는 현대미술의 확대된 마케팅뿐만 아니라 다수의 미니멀리즘 및 포스트미니멀리즘 미술가들의 남성 우월적인 자세를 조롱했다. '남근'을 손에 쥠으로써 벵글리스는 남근이 연상시키는 충만감과 권력을 문자 그대로 보여 주는 동시에 패러디하고 있다.

적 용법으로 변환시킨 것들이다. 이때 미술은 어떤 수수께끼를 암호화한 것이고, 비평은 이것을 해독하는 것이며, 이 모든 실행은 해설적이고 순환적인 성격을 띤다. 담배는 그저 담배일 뿐이라고 프로이트가 서둘러 강조하긴 했지만, 그는 이런 종류의 설명을 너무 자주 시도했다. 이런 식의 비평은 대부분의 모더니즘 미술이 (추상이나 우연의 기법 같은 것을 통해) 축출하고 싶어 했던 '도상학'(회화에 사용된 상징을 다른 종류의 텍스트들의 출처로 되돌려 독해하기)이라 알려진 미술사의 전통적인 방법과 모든 면에서 너무나 잘 맞아떨어졌다. 이런 관점에서 이탈리아 역사가 카를로 긴즈부르그(Carlo Ginzburg)는 감식안에 기초한 미술사와 정신분석학 간의 인식론적 유사성을 보여 주었다. 비슷한 시기에 현대적 형태로 발달한 이 두 담론은 둘 다 징후적인 특색이나 뚜렷한 세부 사항(색다른 손동작이나 말투 같은)과 연관되어 있다. 이 특색이나 세부 사항을 통해서 정신분석학에서는 환자의 숨겨진 갈등이 드러나고, 감식과 관련해서는 미술가의 고유한 특성이 드러난다.

이런 해석에서 상징의 궁극적인 원천은 미술가이다. 즉 작품은 미술가의 증상을 나타내는 표현으로 간주된다. 예를 들어 1910년에 출간된 『레오나르도 다 빈치의 유년의 기억』에서 프로이트는 「모나리자」와 성모 마리아의 수수께끼 같은 미소의 배후에 화가의 오랫동안 행방불명 상태인 어머니에 대한 기억이 존재한다고 설명하면서 미술 작품에서 심리적 동요의 징후를 찾으려 했다.(장-마르탱 샤르코도 같은 연구를 했다.) 그렇다고 해서 프로이트가 미술가를 정신병자로 다뤘다는 말은 아니다. 사실 프로이트는 미술이 정신병적인 상황을 피할 수 있는 한 방법이라고 생각했다. 프랑스 철학자 사라 코프만(Sarah Kofman)의 논평에 의하면, "'예술 창조'가 신경증을 모면하게 해 주고 정신분석 치료를 대신하는 것처럼, 미술은 미술가를 그의 환상에서 해방시킨다." 그러나 이 프로이트적인 비평은 '심리전기(psychobiography)' 경향을 띠는 것이 사실이다. 즉 비평이 미술가의 인물평이 되기 쉬우며, 미술사는 정신분석 사례연구로 변질돼 버린다.

상징 독해와 심리전기적 설명이 환원적이라 하더라도 프로이트의 다른 측면에 주목한다면 이런 위험은 어느 정도 줄일 수 있다. 프로이트는 기호가 자아, 의미, 현실을 직접적으로 표현한다는 의미에서 상징적이라기보다는 징후적이라고 보았다. 즉 욕망과 억압이 뒤얽힌 일종의 알레고리적 형상으로 본 것이다. 게다가 그는 미술을 이미 존재하는 기억이나 환상의 단순한 변형으로 보지 않았다. 코프만의 말처럼 여타의 것과는 별개로 미술은 기억이나 환상의 "본래적인 '대체물'"이 될 수 있으므로 미술을 통해 우리는 그 기억이나 환상의 장면을 **최초로** 알 수 있게 된다.(이것이 프로이트가 레오나르도 연구에서 시도한 것이다.) 끝으로 심리전기는 생산적인 의심의 대상이 되는데, 왜냐하면 정신분석학이 무의식과 무의식의 파괴적 효과에 대해 설명하면서 작가정신이나 전기(傳記) 같은 모든 의도성까지도 생산적인 의심의 대상으로 삼기 때문이다.

프로이트 비평이 의미의 숨겨진 상징을 해석하고 정신의 의미를 밝히는 것에만 연관된 것은 아니다. 불분명하긴 하지만 프로이트 비평은 미술을 관람할 때뿐만 아니라 창작할 때 작동하는 성적 에너지와 무의식적 힘 같은 과정의 역동성에도 관련된다. 이 두 번째 층위의 정신분석학 해석을 다루면서 프로이트는 '미학적 유희'라는 오래된 철학적 개

넘을 '쾌락 원칙'이라는 고유한 개념에 입각해 교정했다. 그는 「정신적 기능의 두 원칙(Two Principles of Mental Functioning)」(1911)에서 '현실 원칙'에 대립되는 것으로 '쾌락 원칙'을 정의했다.

> 예술가는 현실을 외면하는 사람이다. 본능적인 만족을 있는 그대로 누릴 것을 포기해야 한다는 것을 받아들일 수 없기 때문이다. 예술가는 환상의 삶에서 그의 에로틱하고 야심찬 소망을 충족시키는 유희를 허용하는 사람이다. 그는 이런 환상의 세계에서 현실로 회귀할 방법을 발견한다. 그는 특별한 재능을 통해 자신의 환상을 새로운 종류의 현실로 만들 수 있고 사람들은 그것을 실제 생활에 대한 귀중한 반영으로 여기고 정당한 것으로 인정한다. 이런 경로를 통해 예술가는 외부 세계에서 현실적인 변화를 창조하는 먼 길을 가지 않고도, 현실에서 영웅, 왕, 조물주 등 그가 바라는 존재가 될 수 있다. 그렇지만 예술가가 이렇게 할 수 있는 것은 다른 사람도 예술가와 마찬가지로 현실에서 포기해야 하는 것들에 불만족을 느끼기 때문이며, 쾌락 원칙을 현실 원칙으로 전치하면서 생겨난 이런 불만족이 그 자체로 현실의 일부분이기 때문이다.

우리는 예술가의 이런 활동을 그저 부적절한 것으로 여기지는 않더라도 유아론적인 것으로 치부해 버릴 수도 있다. 위의 글보다 3년 앞서 집필된 「창조적 작가와 몽상(Creative Writers and Day-Dreaming)」(1908)에서 프로이트는 이런 반감을 예술가가 어떻게 극복하는지에 대해 논했다.

> 예술가는 그의 환상을 제시하여 순수하게 형식적이고 미학적인 쾌락을 제공하며 우리를 유혹한다. 이렇게 얻어진 쾌락은 깊은 정신적 근원에서 솟아오르는 좀 더 큰 쾌락으로도 이어질 수 있는데, 우리는 이것을 흔히 상여유혹(賞與誘惑) 혹은 사전쾌락(事前快樂)이라고 불러 왔다. …… 상상력이 풍부한 작품을 실질적으로 향유하는 것은 우리 정신의 긴장이 해방될 때 가능해진다.

이 글에 담긴 몇 가지 생각들을 다시 살펴보자. 우선, 예술가는 대부분의 사람들이 '포기'하는 것을 포기하지 않고, 사람들이 버려야만 하는 어떤 환상에 빠져든다. 그러나 우리는 예술가를 탓하지 않는데, 첫째, 예술가의 허구는 허구지만 현실을 반영하기 때문이고 둘째, 그 허구는 우리도 느끼는 동일한 불만족에서 탄생한 것이기 때문이며 셋째, 우리는 작품의 형식적 긴장이 해소되면서 얻어지는 쾌락의 인도를 받아 내부의 심리적 긴장이 해소될 때 생기는 좀 더 깊은 쾌락에 다다를 수 있기 때문이다. 프로이트에게 예술이란 현실의 외면에서 시작된다. 그에게 예술이란 사회질서에 대해 근본적으로 보수적이며, 강력한 본능을 포기하고 얻는 작은 미학적 보상이다. 아마도 이것이 프로이트가 모더니즘 미술을 의심의 눈초리로 보게 된 또 다른 이유일 것이다. 그는 모더니즘 미술이 본능적 에너지를 '승화'하지 않고 오히려 그 반대 방향으로 나아간다며 우려를 표했다. 다시 말해 본능적 에너지를 성적(性的) 목적에서 문화적 형태로 변환시키려 하지 않고, 문화적 형태를 '탈승화'하여 그것을 본능적 에너지의 파괴적인 힘에 노출시키려 한다는 것이다.

꿈과 환상

상징 해석의 의미론은 너무 특수할 수 있고, 미학적 과정의 역동성에 대한 관심은 너무 일반적일 수 있다. 이 두 극단을 모두 피할 수 있는 프로이트 비평의 세 번째 층위는 꿈과 환상 같은 정신의 시각적 생산물과의 유비를 통해 예술 작품의 수사학을 분석하는 것이다. 위에서 말한 것처럼, 프로이트는 꿈을 소망과 그것의 억압 사이의 절충으로 이해했다. 이런 절충은 '꿈-작업'에 의해 조율된다. 꿈-작업은 소망의 어떤 측면은 '응축'시키고 다른 측면은 '전치'시키면서 소망을 변장시킨다. 그리고 왜곡된 단편들을 꿈속에서 "재현할 수 있을지 고려"하면서 시각 이미지로 변환하고, 끝으로 이미지들을 교정해 이것들이 하나의 이야기로서 앞뒤가 맞도록 만든다.(이것이 2차 교정이다.) 이런 과정의 수사학은 어떤 그림의 제작과 관련될 수 있다. 초현실주의자들은 그렇게 생각했다. 그러나 이 유비에는 명백한 위험이 존재한다. 프로이트와 그의 추종자들은 오직 미술(이나 문학)에 대해서만 논할 때조차, 정신분석학 이론의 사항들을 먼저 증명하고자 했으며, 그 다음에야 예술 작품을 이해하려고 했다. 그 결과 담론의 무리한 적용이 초래되었다.

그러나 정신분석학과 시각예술 사이에서 이끌어낸 유비에는 좀 더 심각한 문제가 존재한다. 프로이트는 동료 요제프 브로이어(Josef Breuer, 1842~1925)와 함께 '대화 치료'로서의 정신분석학을 창안했다. 이것은 프로이트의 스승이었던 프랑스의 병리학자이자 신경학자 장-마르탱 샤르코(Jean-Martin Charcot, 1825~1893)가 히스테리 증상을 보이는 여성의 신체를 대중이 볼 수 있게끔 파리의 살페트리에르 병원의 무대에 올린 시각 극장과는 완전히 다른 것이었다. 정신분석학이라는 혁신을 통해 비로소 징후적인 **언어**(글쓰기의 한 형식으로서 꿈의 언어뿐만 아니라 말실수까지)와 환자가 행하는 단어의 '자유연상' 등에 주목하게 됐다. 게다가 프로이트가 보기에 문화란 본질적으로 오이디푸스 콤플렉스에서 비롯된 욕망의 갈등에서 생겨난 것, 즉 본질적으로 서사인 것이었는데, 이것이 회화나 조각 같은 정적인 형식에서 어떻게 구현될지 불분명하다. 이렇게 서사성을 강조하는 것만으로 정신분석학은 시각예술에 관한 문제에 부적합한 것이 된다. 더군다나 라캉의 프로이트 독해는 철저하게 언어학적이다. 라캉의 유명한 공리, "무의식은 언어처럼 구조화되어 있다."가 의미하는 것은 응축과 전치라는 심리적 과정이 '은유'와 '환유'라는 언어학적 수사법과 구조적으로 동일하다는 것이다. 그러므로 수사학의 어떠한 유비도 정신분석학과 미술의 범주적 차이를 극복하는 데 실패하는 것 같다.

프로이트와 라캉은 주체 형성에 필요한 결정적인 사건은 **시각적** 장면이라고 생각했다. 프로이트에게 자아란 최초에는 어떤 신체의 이미지이다. 그리고 라캉의 유명한 논문 「거울 단계(The Mirror Stage)」(1936/49)에서 유아는 깨지기 쉬운 정합성(이미지로서의 시각적 정합성)을 보여주는 거울상을 통해 최초로 이 신체 이미지와 만나게 된다. 정신분석 비평가 재클린 로즈(Jacqueline Rose)는 "지각이 **침몰**하는 순간이나 …… 바라보는 쾌락이 **과잉**의 상태로 뒤집혀 버리는 순간" 같은 사건들의 "연출"을 조심하라고 조언한다. 그녀의 예시는 정신분석학이 남자아이에게 할당한 두 개의 외상적인 장면이다. 첫 번째 장면에서 남자아이는 성차(여자아이는 페니스가 없으므로, 자신도 페니스를 잃을 수 있다는 사실)를 발견

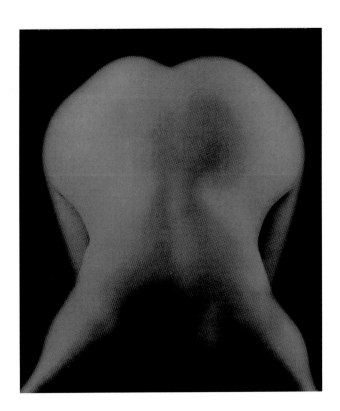

하는데, 이것은 중대한 위협을 함축하고 있으므로 "침몰"하는 지각이다. 두 번째 장면에서 부모의 성교를 목격한 남자아이는 자신의 기원에 대한 수수께끼를 푸는 열쇠로서 성교에 이끌린다. 프로이트는 근본적이며 기원에 관계된 이런 장면을 "원초적 환상"이라고 불렀다. 로즈의 말처럼 이 장면들은 "우리의 확실성을 재차 동요시킬 이론적 원형으로 사용"될 수 있을 정도로 "본질상 시각적인 공간의 복합성을 입증"한다. ▲ 실제로 20~30년대 몇몇 초현실주의 미술[7]과 70~80년대 몇몇 페미니즘 미술이 서로 다른 목적으로 이 외상적인 장면을 사용했다. 그렇지만 중요한 것은 "매순간 강조점은 보는 행위에 찍힌다. 성욕은 보이는 대상의 내용보다는 보는 사람의 주체성 안에 존재한다."는 것이다. 이것이 정신분석학이 모더니즘 미술이나 다른 미술의 해석에 제공할 수 있는 가장 최상의 것이다. 정신분석학이 작품이 관람자(비평가 포함)뿐만 아니라 주체와 미술가에게 미치는 효과를 설명할 때, 결국 작품은 피분석자인 동시에 분석자가 되는 것이다.

현명한 방법은 정신분석학을 역사적으로 바라보는 것과 그것을 이론적으로 적용하는 것이다. 전자의 경우 정신분석학은 모더니즘 미술도 일부 공유하고 있는 이데올로기 장에 속한 한 대상이다. 후자의 경우 정신분석학은 그에 관련된 모더니즘 미술의 여러 측면을 이해하고 그 분야와 관련된 부분들의 지형도를 그리는 한 방법이 된다. 이 두 개의 초점 덕분에 우리는 정신분석학을 적용하면서 동시에 비판할 수 있다. 이것은 결국, 정신분석학적 사변의 난점들뿐만 아니라 그 주위에서 항상 소용돌이치는 논쟁들 때문에 복잡해질 것이다. 프로이트의 여러 임상 결과들은 확실히 조작됐으며, 몇 가지 개념들은 더 이상 타당하지 않다. 그러나 이런 사실들이 오늘날 미술을 해석하는 한 방식으로서의 정신분석학을 실격시킬 수 있을까? 서론에 소개된 다른 방법론과 마찬가지로, 그것은 우리 논의의 적합성과 생산성에 달려 있다. 정신분석 비평가 레오 버사니(Leo Bersani)가 말하듯이 "이론적 붕괴의 순간"은 아마도 "정신분석학적 진리"의 순간과 분리될 수 없을 것이다.

할 포스터

7 • 리 밀러, 「앞으로 구부린 누드 Nude Bent Forward」, 파리, 1931년경

정신분석학은 실제로 일어났든 상상이든 어린아이에게 깊이 각인된 외상적 장면에 관심을 쏟는다. 예컨대 성차를 발견하게 되는 외상적 장면은 대체로 시각적이지만 성격이 불분명할 때도 있다. 20~30년대의 초현실주의자들과 70~80년대의 페미니스트들은 그런 이미지와 시나리오를 통해 보는 행위에 관한 억측과 젠더에 대한 선입견을 교란시켰다. 후일 초현실주의자가 되는 미국 미술가 리 밀러(Lee Miller)의 이 작품이 무엇인지 한 번에 알아보기는 어렵다. 몸인지, 몸이라면 남자인지 여자인지, 아니면 다른 존재인지, 그렇다면 상상의 산물인지, 감정을 표현한 것인지 불분명하다.

더 읽을거리

장 라플랑슈, 장 베르트랑 퐁탈리스 공저, 『정신분석 사전』, 임진수 옮김 (열린책들, 2005)
지그문트 프로이트, 『예술, 문학, 정신분석』, 정장진 옮김 (열린책들, 2003)
Leo Bersani, *The Freudian Body: Psychoanalysis and Art* (New York: Columbia University Press, 1986)
Sarah Kofman, *The Childhood of Art: An Interpretation of Freud's Aesthetics*, trans. Winifred Woodhull (New York: Columbia University Press, 1988)
Jacqueline Rose, *Sexuality in the Field of Vision* (London: Verso, 1986)

▲ 1924, 1930b, 1931a, 1975a

2 예술사회사의 모델과 개념

최근 예술사는 특히 70년대 이래 미국과 영국 예술사학자들의 연구를 통해 다양한 방식으로 섞이고 통합된 다수의 상이한 비평 방법(예를 들어 형식주의, 구조주의 기호론, 정신분석학, 예술사회사, 페미니즘)을 사용하고 있다. 이런 상황 때문에 특정 방법론의 입장을 고집하는 것뿐만 아니라 방법론적 일관성을 유지하는 일마저 위태로워졌다. 이렇게 다양한 개별 모델과 그 모델들이 다양하게 통합된 형식이 복합적으로 공존하는 상황에서는 예술사 해석에 어떤 특수한 모델이 무조건 타당하다거나 지배적이라는 주장이 힘을 잃기 때문이다. 그렇다고 이 다양한 방법론을 하나로 통합하려 한다면 과거에 이루어진 역사적 분석과 해석이 지닌 고도의 이론적인 정확성을 말소시켜 버리는 일이 될 것이다. 그러나 지금은 그 이론적 정확성이란 것도 방법론들이 점차 복잡하게 얽히는 절충주의로 나아가면서 상실된 것처럼 보인다.

방법론의 기원

이처럼 다양한 모델들의 틀이 형성된 배경에는 비평과 해석에 대한 인간주의(주관주의) 접근법을 무너뜨리기 위한 시도가 있었다. 이 모델들은 19세기 말의 전기적·심리학적·역사주의적 연구 방법 같은 주관적 접근법에 의존하는 비평에서 벗어나, 좀 더 견고한 과학적 기반을 지닌 방법과 통찰에 바탕을 두고 (문학이나 미술 같은) 모든 유형의 문화 생산을 연구하고 비평할 것을 촉구하는 욕망에서 탄생했다.

▲ 초기 러시아 형식주의자들이 페르디낭 드 소쉬르의 언어학적 구조를 모체로 삼아 문화적 표상의 형성과 기능을 이해하려고 했듯이, 정신분석학 용어로 예술 작품을 해석하고자 시도한 이후의 역사가들도

● 지그문트 프로이트의 글을 통해 예술적 주체가 형성되는 과정의 단서를 발견하고자 했다. 이 두 모델의 지지자들은 모두 예술이 생산되고 수용되는 과정을 검증해 낼 수 있다고 주장했으며, 언어 규약이나 무의식 활동을 근거로 예술 작품의 '의미'를 이해할 수 있다고 공언했다. 그들은 또한 미학적 혹은 시학적 의미가 다른 언어 규약 및 서사 구조(이를테면 민담)와 유사한 방식으로 작동하거나, 프로이트와 카를 융의 이론에서처럼 농담과 꿈, 징후와 외상과 유사하게 무의식과 관련하여 작동한다고 주장했다.

마찬가지로 예술사회사는 성립 초기인 20세기 초부터 예술 작품의 분석과 해석을 치밀하고 검증 가능한 것으로 만들려는 야심을 갖고 있었다. 더 중요한 것은 독일계 영국인 프랜시스 클링엔더(Francis Klingender, 1907~1955)와 헝가리계 영국인 프레더릭 안탈(Frederick Antal, 1887~1954) 같은 마르크스주의 학자들을 비롯한 초기 예술사회사학자들은 문화적 표상을 사회의 기존 소통 구조 내에, 즉 성장하는 산업자본주의의 이데올로기적 생산의 장에 우선적으로 위치시키려 했다는 점이다. 결국 예술사회사는 마르크스주의의 과학성에서 철학적 영감을 얻었다고 할 수 있는데, 마르크스주의는 처음부터 경제·정치·이데올로기의 관계를 분석하고 해석했을 뿐만 아니라, 역사 자체(역사의 역사성)의 집필이 사회적·정치적 변화라는 좀 더 큰 기획에 이바지할 수 있어야 한다고 생각했다.

예술사회사의 이런 비평적·분석적 작업을 바탕으로 여러 핵심 개념들이 만들어졌다. 앞으로 그 개념이 처음에 어떻게 정의됐고 이후에 어떤 변용을 겪었는지를 밝힐 것이다. 이를 통해 예술사회사의 용어들이 점점 더 복잡해진 양상을 밝힐 것인데, 이것은 부분적으로 마르크스주의 사상의 철학 개념들이 점차 세분화되면서 나타난 것이다. 또한 이 핵심 개념들이 등장하는 것은 이것들이 21세기 초에 중요하게 여겨져서가 아니라, 낡아빠진 것으로 여겨져 최근부터 쇠퇴해 가고 있기 때문이다. 특정 분석 모델에 대한 방법론적 확신은 지나치게 결정론적인 태도이다. 20세기의 여러 시기에 한시적으로 예술사의 해석과 집필을 지배했던 다른 방법론적 모델에 대한 확신도 마찬가지다.

자율성

▲ 독일의 철학자이자 사회학자인 위르겐 하버마스(Jürgen Habermas, 1929~)의 정의에 따르면, 부르주아 공론장이 형성되고 그 장에서 문화적 실천이 전개되는 것은 주체가 차별화되는 사회적 과정으로, 이 과정을 통해 부르주아의 개인성이 역사적으로 구축된다. 즉 개인이 스스로 결정하고 지배하는 주체로서 그 정체성과 역사적 지위를 획득할 수 있게 된다. 부르주아 정체성의 필요조건 중 하나는 미적 체험의 자율성, 즉 사심 없는 즐거움을 체험할 수 있는 주체의 능력이었다.

부르주아 주체의 차별화와 문화 생산의 차별화에서 없어서는 안 될 요소인 미적 자율성은 각각의 문화 생산의 고유한 기술과 절차에 따라 이루어져, 결국 매체 특수성이라는 모더니즘 교리로 이어졌으며 이후 유럽 모더니즘 초기 50년 동안 불가침의 기본 개념으로 자리 잡았

▲ 서론 3, 1915 ● 서론 1 ▲ 1988

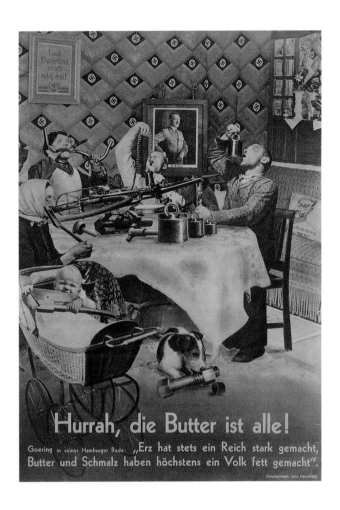

1 • 존 하트필드, 「만세, 버터가 바닥났군! Hurray, the Butter is Finished!」, 1935년 12월 19일자 《아이체》 표지.
포토몽타주, 38×27cm

마르셀 뒤샹 및 엘 리시츠키의 작품과 함께 존 하트필드의 작품은 20세기 모더니즘 인식론의 가장 중요한 패러다임 이동을 보여 주는 작품이다. 포토몽타주로 새로운 형상을 만들고 새로운 텍스트 서사를 구축한 하트필드의 작품은 대중문화 선전 시대의 유일한 예술 실천의 모델로서 의사소통 행위를 내세웠다. 낡아빠진 자율성 모델을 옹호하는 형식주의자와 모더니스트의 보수 이데올로기에 의해 비난당했던 하트필드의 작품은 사실 관람자와 분배 형식의 변화라는 역사적 요청에 응답한 것이었다. 하트필드의 작품은 30년대 헤게모니 매체 장치에 역선전을 가한 가장 중요하고 독특한 사례이며 제국주의적 자본주의의 후기 형태인 파시즘의 부흥에 반대 목소리를 낸 유일한 시각적 아방가르드였다.

다. 자율성의 미학은 테오필 고티에(Théophile Gautier)가 예술을 위한 예술이라는 강령을 내세우고 에두아르 마네가 회화를 시지각적 자기 반영으로 파악한 것에서 시작됐으며, 1880년대 스테판 말라르메(Stéphane Mallarmé)의 시학에서 그 정점에 이르렀다. 예술 작품을 순수하게 자기 충족적이고 자기 반영적인 체험으로 파악한 예술지상주의(발터 벤야민 ▲ (Walter Benjamin)은 이를 19세기의 예술 신학으로 간주했다.)는 20세기 초 형식주의에 바탕을 둔 일련의 사고방식을 발생시켰으며 이후에 형식주의 비평가와 미술사학자에게 회화적 자기 반영이라는 믿음으로 이어지게 되었다. 폴 세잔의 작품을 비롯한 후기인상주의에 대한 로저 프라이의 반응부터, 분석적 입체주의에 대한 다니엘-헨리 칸바일러(Daniel-Henry ● Kahnweiler)의 신칸트주의적 이론과, 전후 클레멘트 그린버그(Clement Greenberg, 1909~1994)의 작업이 그 예다. 그러나 자율성을 미적 체험의 존재론적 전제조건으로 변형시키려는 것까지는 아니더라도, 하다못해 자율성을 초역사적인 것으로 변형시키려는 시도는 모두 근본적으로 의심스러운 것일 수밖에 없다. 역사를 조금만 더 면밀히 살펴보면, 미적 자율성이라는 개념 자체가 결코 자율적으로 형성되지 않았음을 알 수 있다. 우선 자율성의 미학은 계몽 철학의 기본 구조를 이루는 임마누엘 칸트(Immanuel Kant, 1724~1804)의 무사심성 개념에 의해 규정됐으며, 그와 동시에 상업 자본가 계급의 발흥과 함께 생겨난 전면적인 경험의 도구화에 대한 반대에서 비롯됐기 때문이다.

문화 영역 내에서 자율성이 숭배됨에 따라 문학 작업과 예술 작업은 신비적이고 종교적인 사유에서 해방됐을 뿐 아니라, 엄격한 통제를 행사하는 봉건적 후원 관계에서 정치적으로 비위를 맞추기 위해 이루어지는 봉사와 경제적인 의존성에서도 해방되었다. 자율성 숭배는 부르주아 주체가 귀족과 종교의 헤게모니에서 해방되면서 나타난 것이겠지만, 또한 자율성은 봉건적 후원 관계의 신정적이고 위계적인 구조를 실제로 존재하는 것으로 여겼다. 따라서 모더니즘의 자율성 미학은 사회적이고 주체적인 영역을 구성했고, 이 영역에서 이루어진 부정과 거부의 예술 행위는 모든 타산적인 활동 및 도구화된 경험의 형식에 반대하며 자신의 의사를 뚜렷이 표현할 수 있었다. 그러나 예술 행위는 보편 법칙의 극단적 예외에 해당한다는 불가피한 상황으로 인해, 역설적이게도 정반대 의도로 이용됐으며 총체적 도구화의 체제를 승인하게 됐다. 즉 자율성의 미학은 자유로운 부르주아 자본주의 체제하에서 도구화되지 않은 경험을 고도로 도구화한 형식일지도 모른다는 역설이 성립한다.

마네부터 말라르메에 이르는 19세기 자율성의 미학에 대한 비판적 연구에서 이 역설은 마네의 회화적 천재성과 말라르메의 시적 천재성을 형성하는 구조로 파악되기도 한다. 두 예술가 모두 모더니즘적 재현을 비판적인 자기 반영의 진보된 형식이라고 정의했으며, 자신들의 난해한 예술을 신흥 대중문화의 도구된 재현 형식과 동화시키거나 대립시키면서 정의했다. 일반적으로 자율성 개념은 부르주아 합리성의 도구적 논리에 의해 형성됐으며 또한 그에 대립됐다. 그리고 자율성 개념은 경험의 영역까지 육박해 들어와 문화 생산의 영역에서도 부르주아 합리성을 엄격하게 강요했다. 그로 인해 자율성의 미학은 예술 작

**2 • 엘 리시츠키와 세르게이 센킨(Sergei Senkin), 「언론의 임무는
대중의 교육이다 The Task of the Press is the Education of
the Masses」, 1928년**
쾰른 〈프레사(Pressa)〉전을 위한 사진 프리즈

하트필드처럼 엘 리시츠키도 산업화된 집단의 요구에 따라 콜라주와 포
토몽타주를 새롭게 변형시켰다. 특히 그는 20년대에 국제전 〈프레사〉
의 소비에트관에서 선보인 전시 디자인이라는 새로운 장르를 통해,
20~30년대 미술가 중 최초로 대중문화 영역의 새로운 공간에서는 공
공 건축(동시적이고 집단적인 수용)의 공간과 공공 정보의 공간이 무너
져 버렸음을 시사했다. 벤야민이 예술가의 새로운 사회적 역할로 내세운
"생산자로서의 예술가"의 모범으로 꼽을 수 있는 리시츠키는 새롭게 발
전하는 프롤레타리아 공론장의 생산 요소와 방식으로 작업했다.

품에 대한 경험을 근본적으로 변형시키는 데 한몫하게 됐다. 자율성의 미학이 불러일으킨 전환이란 발터 벤야민이 30년대에 발표한 글에서, 제의가치(cult-value)에서 전시가치(exhibition-value)로의 역사적 이행이라 명명했던 바로 그것이다. 벤야민의 글들은 예술사회사의 철학적 이론을 정초한 것으로 널리 여겨지고 있다.

자율성 개념은 또한 예술 작품의 새로운 유통 형식을 이상화하는 일에도 사용됐다. 이제 예술 작품은 재화와 사치품을 다루는 부르주아 시장에서 자유롭게 떠도는 상품이 됐다. 그 결과 자율성 미학은 상품 생산의 자본주의적 논리에 의해 산출됐으며, 그만큼 그 논리에 대립했다. 사실 마르크스주의 미학자 테오도어 W. 아도르노(Theodor W. Adorno, 1903~1969)가 60년대 말에 힘주어 주장한 바에 따르면, 예술적 독립성과 미적 자율성은 역설적이게도 오직 예술 작품의 상품 구조에서만 보장될 수 있다.

반미학

페터 뷔르거(Peter Bürger, 1936~)가 중요하고 문제적인 에세이 『아방가르드 이론(Theory of Avant-Garde)』(1974)에서 주장한 바에 따르면, 1913년에 일어난 반미학 실천의 새로운 스펙트럼은 자율성의 미학에 대한 반박이었다. 뷔르거는 입체주의 이후의 역사적 아방가르드들은 보편적으로 "예술과 삶을 통합"시키고자 했으며 자율적인 "예술 제도"에 도전하고자 했다고 주장했다. 그는 이런 반미학의 기획이 다다이즘, 러시아 구축주의, 프랑스 초현실주의의 중심부에 놓여 있다고 생각했다. 그러나 이 글에서는 역사상 만족스럽게 정의된 적 없이 막연하게 파악되는 것에 그친 예술과 삶 통합에 초점을 맞추거나, 예술 제도의 본성에 대해 추상적으로 논의하지 않겠다. 그보다는 아방가르드 실천가들이 선전했던 바로 그 전략에 초점을 맞출 것이다. 그 전략이란 관람자와 관람자의 힘에 대한 사고방식을 근본적으로 변화시키고, 예술의 교환가치와 사용가치의 부르주아적 위계를 역전시키며, 그리고 가장 중요하게는 선진 산업국가에서 새롭게 부상한 국제 프롤레타리아 공론장을 착상해 낸 전략을 말한다.

이런 접근법을 통해 우리는 아방가르드의 기획을 보다 적절하게 부각시킬 수 있으며, 자율성의 미학에 완전히 대립되는 기계 복제의 미학이 부상한 바로 그 20년대부터 부르주아 공론장이 쇠퇴하기 시작했다는 사실을 이해할 수 있다. 부르주아 공론장은 소비에트 연방과 바이마르 공화국에서 볼 수 있었던 것처럼, 처음에는 프롤레타리아 공론장의 진보적인 힘으로 대체됐고 곧이어 대중문화 공론장으로 대체되었다. 30년대 전체주의적 파시즘이나 나치즘이 그랬으며, 전후 미국이 헤게모니를 장악해 유럽 재건이 미국에 종속된 문화의 형태로 이루어지면서 등장한 문화 산업과 스펙터클의 체제도 그랬다.

반미학은 모든 분야에서 자율성의 미학을 분해시킨다. 즉 독창성을 기계 복제로 대체하고, 작품의 아우라와 관조하는 방식의 미적 체험을 파괴하고, 이것들을 의사소통 행위 및 동시적이고 집단적으로 이루어지는 지각에 대한 열망으로 대체한다. 존 하트필드의 작품[1] 같은 반미학은 그 예술적 실천을 초역사적인 것이기보다는 한시적이고 지정학

적으로 특수한 실천으로 정의하며, 홀로 뻗어 나오는 비범한 형태의 지식이기보다는 참여적인 실천으로 정의한다. 또 반미학은 소비에트 생산주의자의 작업[2]에서 볼 수 있듯이 마치 실용주의 미학처럼 작용한다. 즉 예술 작품을 정보, 교육, 정치적 계몽 같은 다양한 생산 기능이 가정된 사회적 맥락에 위치시키며 새롭게 부상한 산업 프롤레타리아 관람자들이 스스로 문화를 구성할 수 있도록 도와준다. 이전까지 산업 프롤레타리아는 문화적 표상의 생산과 수용 두 측면 모두에서 배제되어 있었다.

계급, 중개, 행동주의

마르크스주의 정치 이론의 핵심 전제이자 역사적 과정을 이끌어가는 중요한 요인은 계급과 계급의식이었다. 귀족, 부르주아지, 프롤레타리아, 그리고 20세기의 가장 강력한 계급이지만 역설적이게도 고전적인 마르크스주의의 논의에서는 가장 무시되어 온 프티부르주아지에 이르기까지, 계급은 역사의 다양한 순간에 역사적·사회적·정치적 변화의 중개자로서 제몫을 했다. 마르크스에 따르면 계급은 생산수단에 관련된 주체의 상황이라는 결정적인 조건에 의해 정의된다.

생산수단에 접근할 수 있는 특권이나 더 결정적으로 생산수단을 통제할 수 있는 자격은 18세기 말과 19세기 내내 부르주아 계급의 정체성을 구성하는 조건이었다. 이와 대조적으로 프롤레타리아 조건에 해당하는 주체들은 경제적·법적·사회적으로 (교육 수단 및 향상된 전문 기술 습득을 포함한) 생산수단에 영원히 접근할 수 없는 채로 남겨졌다.

계급 개념은 예술사회사에서 중심적인 위치를 차지한다. 예술가의 계급 정체성에 대한 문제도 있고, 억압당하고 착취당하는 근대적 계급들이 벌이는 투쟁에 문화적으로 연대하거나 모방의 예술을 통해 동조하는 것이 과연 혁명이나 저항 운동을 현실적으로 지지하는 정치 행위에 해당되는 것이냐 하는 문제도 있다. 마르크스주의 정치 이론가들은 대개 그런 종류의 문화적 계급 동맹을 상당히 회의적으로 보았다. 그러나 당시에는 매우 적은 수의 예술가와 지식인만이 프롤레타리아적인 상황에 처해 있었기 때문에, 이런 방식의 계급 동맹이 정치적인 동기로 행해진 근대의 모든 예술 생산을 실제로 규정했다. 1848년 혁명이나, 1917년 혁명, 또는 1968년 반제국주의 투쟁 같은 특정한 시점에, 예술가 개개인의 의식이 어떻게 급진적으로 변할 수 있었는지, 또 어떻게 예술가들이 그 역사적 순간에 억압당하는 계급과 연대할 수 있었는지를 따져 보면 계급 정체성의 문제는 더욱 복잡해진다.[3] 그렇지만 금세 이 예술가들은 다시 지배 질서에 공모하거나 열렬한 지지를 보내는 입장을 취하기도 했으며 단순히 문화에 적법성을 제공하는 사람으로 봉사하기도 했다.

결국 예술 생산과 그것이 정치적 행동주의와 맺고 있는 암묵적이거나 명시적인 관련성은, 예술의 정치화에 대한 주장이 일반적으로 가정하고 있는 것보다 훨씬 더 복잡하게 분화되어 왔다. 우리는 한편에는 의식이나 행동의 정치적인 실천이 있고, 다른 한편에는 긍정의 문화, 즉 안토니오 그람시(Antonio Gramsci, 1891~1937)의 표현에 따르면 헤게모니 문화가 있다는 식의 단순한 양자택일의 상황에 처해 있지 않다. 그

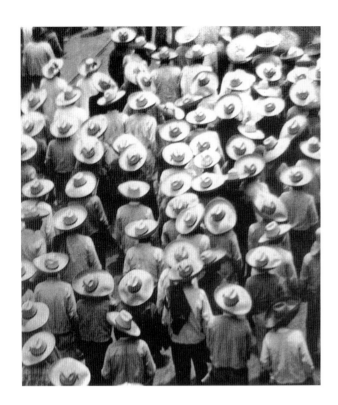

3 • 티나 모도티(Tina Modotti), 「멕시코의 5월 1일 노동자 시위 Workers' Demonstration, Mexico」, 1929년
백금 프린트, 20.5×18cm

이탈리아계 미국인 사진가 모도티가 멕시코에서 찍은 이 사진은 20~30년대 급진적인 예술가들에게 보편적이었던 정치적·사회적 현실 참여를 보여 준다. 에드워드 웨스턴 류의 '스트레이트' 모더니즘 사진가가 되기를 포기한 모도티는 이 작업을 통해 사진을 멕시코 농민과 노동자 계급의 정치 투쟁을 위한 무기로 내세웠으며 과두정치를 행하는 통치자들의 끝없는 미적거림과 기만적 행태에 저항했다. 민중그래픽공방(Taller Grafico Popular)의 전통을 이제 사진이라는 재현 수단을 통해 노동계급으로까지 확장한 모도티는 지역에 따라 특수하고 고르지 않게 전개된 지식과 예술 문화 형식을 작업의 기초로 삼아야 할 필요성을 느꼈다. 따라서 모도티는 진보적인 형식으로 보이는 정치적 포토몽타주를 채택하지 않고 오히려 자신이 처한 지정학적 맥락에서 행동주의자로서 정치적 메시지를 전달하기 위해 리얼리즘적인 묘사의 굴레를 유지했다. 이 작품에서 볼 수 있듯이 모도티는 결코 '스트레이트' 사진과 '신즉물주의' 사진에서 나타나는 타협적인 리얼리즘에 빠지지 않았다. 알베르트 렝거 - 파취 같은 동시대 사진가의 작업에서처럼 산업 제조품들을 연속적으로 반복하는 단순한 모더니즘식 그리드에 그칠 수도 있었던 모도티의 작업은 20~30년대에 국가 경제의 실제적 생산자인 노동자와 농민계급과 대중의 사회적 등장과 정치적 행동주의를 가장 설득력 있게 묘사한 사진이 됐다.

러나 헤게모니 문화의 명백한 기능은 문화적 표상을 통해 권력을 유지하고 지배계급이 지각하고 행동하는 형식을 적법하게 만드는 것이다. 반면, 이에 대립하는 문화적 실천은 위계적 사고에 대한 저항을 조직하고, 특권적인 형식의 경험을 전복시키고, 시각과 지각의 지배 체제를 불안정하게 만들고 마찬가지로 헤게모니 권력이라는 지배 개념의 안정성에 확실한 타격을 주는 것이다.

만일 어떤 형식의 문화적 생산이 중개 (정보와 계몽의 중개, 비판성과 대항 정보의 중개 같은) 역할을 할 수 있다고 인정한다면, 예술사회사는 위기에 빠질 정도는 아니더라도 가장 불안정한 순간들 중 하나와 마주하게 될 것이다. 행여나 예술사회사가 미적 판단을 정치적 연대와 계급 동맹의 조건과 일치시켜 버렸다면, 계급의식, 중개, 혁명적 동맹의 상관성을 실제로 확인할 수 있는 몇몇 영웅적 인물만 남게 될 것이다. 19세기의 귀 ▲ 스타브 쿠르베와 오노레 도미에, 20세기 전반의 케테 콜비츠와 존 하트 ● 필드, 20세기 후반기의 마사 로슬러[4], 한스 하케[6], 앨런 세큘러 같은 미술가들을 그런 인물의 예로 들 수 있을 것이다.

그러므로 예술사회사는 현대의 미적 실천에서 계급의 이해관계와 정치적 혁명 의식을 추종한다는 것이 하나의 필요조건이라기보다는 기껏해야 예외적인 경우에 불과하다는 사실을 깨달았다. 이제 예술사회사학자는 다음과 같은 어려운 선택의 기로에 놓이게 된다. 모더니즘의 여러 시기에서 가장 활발했던 예술 활동들을 고려 대상에서 배제하고 해당 예술가와 그들의 작품을 참여의식, 계급의식, 정치적 올바름이 부족하다는 이유로 경멸할 것인가, 아니면 역사적·비판적인 분석을 위해 정치사회사를 넘어선 다른 기준이 필요하다는 것을 인정할 것인가 하는 것이다.

프롤레타리아의 유일한 생존 수단은 노동을 다른 상품처럼 판매하는 것, 즉 주체의 노동력을 제공하여 부르주아 기업가나 법인 회사에 현상적으로 증대된 잉여가치를 생산하는 것이다. 이렇게 노동 및 노동 ■ 자가 처해 온 바로 그 조건이 귀스타브 쿠르베에서 20년대의 생산주의자에 이르기까지 19세기 이후의 급진적인 미술가들이 줄곧 처한 상황이었다. 그러나 대부분 미술가들은 도상 차원에서보다는 (사실, 모더니즘 예술의 규범에서는 소외된 노동을 재현하는 경우를 거의 찾아보기 힘들다.) 끝없는 질문을 제기하며 그런 상황에 직면한다. 과연 산업 생산 노동과 문화 생산 노동이 서로 관계를 맺을 수 있을까? 관계를 맺어야만 할까? 그렇다면 어떻게 관계를 맺어야 할까? 유비를 통해서인가, 변증법적 대립을 통해서인가, 상보적으로인가, 상호 배타적으로인가? 이런 관계를 이론화하려는 마르크스주의의 시도와 그 이론을 활용하려는 예술사회사학자의 시도는 생산주의/실용주의 미학에서부터 반생산적 유희 미학까 ◆ 지 아우른다. 전자는 소비에트 생산주의자, 독일 바우하우스, 데 스테일 운동에서 볼 수 있듯이 사용가치를 생산하기 위해 꼭 필요한 것으로서 주체의 구성을 긍정한다. 후자는 초현실주의에서처럼 가치로서의 노동을 부정하고, 어떤 노동 구매도 예술의 영역에서 허락하지 않는다. 그런 미학은 예술 실천을 하나의 경험으로 간주하는데, 이 경험에서 빛을 발하는 것은 소외되지 않고 도구화되지 않은 존재가 역사적으로 유효한 형태일 가능성이다. 그 가능성은 처음 생기는 것일 수도 있

▲ 1920, 1937c ● 1971, 1972b, 1984a ■ 1921b ◆ 1917b, 1921b, 1923

4 • 마사 로슬러, 「빨간 줄무늬 부엌 Red Stripe Kitchen」, 「가정에 전쟁 들여오기: 아름다운 집 Bringing the War Home: House Beautiful」 연작 중에서, 1967~1972년
컬러사진 포토몽타주, 61×50.8cm

로슬러는 30년대 정치적 포토몽타주 작업을 이어간 전후의 매우 드문 미술가 중 한 명이다. 1967년부터 시작된 연작 「가정에 전쟁 들여오기: 아름다운 집」은 역사의 상황과 미술의 상황 모두에 화답하는 작품이다. 첫째, 이 작품은 당시 베트남전에 참전한 미국의 제국주의적 행태에 대한 문화적이고 정치적인 반대에 동참했다. 로슬러는 개별적인 포토몽타주 작업을 하는 대신, 이미지가 노출되는 가능성과 효과를 높이기 위해 수많은 반전 대항문화 저널을 통해 복제되고 유포될 수 있도록 연작 형태의 작업을 선택했다. 그녀는 하트필드의 작업은 물론, 유통 형식과 대중문화 도상 사이의 변증법을 명확하게 이해하고 있었다. 둘째, 로슬러는 사진이 오직 분석적인 자기비판의 중립적인 자료로 사용되거나 주체가 시공간상에 머물렀던 흔적으로서 사용돼야 한다는 개념주의 미술가들의 주장에 대항했다. 로슬러는 사진을 대중문화라는 무기고에서 이데올로기를 생산해 내는 여러 담론 도구 중 **하나**로 간주했다. 겉보기엔 더없이 행복하고 풍족해 보이는 미국 가정 풍경에 베트남 전쟁의 다큐멘터리 사진 이미지를 갑작스럽게 삽입함으로써, 로슬러는 선진 자본주의 소비문화 속에 복잡하게 뒤엉킨 가정과 군대의 형식을 드러낼 뿐만 아니라, 정보가 담긴 진실한 매체로 신뢰받는 사진에 대해 이의를 제기한다.

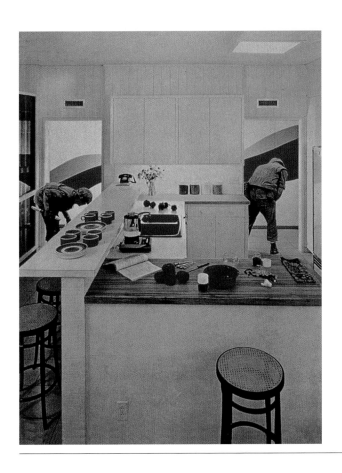

고, 예배·제의·장난 같은 의식에서 느끼는 기쁨을 상기하는 것에서 생길 수도 있다.

모더니즘이 소외된 노동을 생생하게 재현하는 것을 회피한 것은 우연이 아니다. 물론 루이스 하인(Lewis Hine)처럼 미성년 노동의 폐지를 작업의 주제로 삼은 위대한 행동주의 사진가들의 작업은 예외지만, 20세기에 노동력이나 노동자를 찬미하는 사진이나 회화는 파시즘이든 스탈린주의든 기업의 것이든 상관없이 전체주의 이데올로기와 언제든지 마주칠 수밖에 없었다. 소외된 육체노동에 종속된 신체를 영웅으로 승격시킴에 따라 참을 수 없는 예속의 상황이 서서히 집단적으로 받아들여지게 된다. 또한 그러한 노동에 대한 거짓된 찬미 속에서, 비판적인 분석을 통해 가능한 변혁 내지는 궁극적인 폐지에 이르러야 할 것이 그저 자연스러운 것으로 여겨지게 된다. 거꾸로 예술 실천을 장난기 가득한 저항이라고 쉽게 인정해 버리면, 소외된 노동의 확산이 집단적 경험을 지배한다는 것을 인식하지 못하게 되며, 예술 실천을 현실의 원리와 무관한 것으로 치부해 버리는 단순하고 무의미한 주장을 조급하게 인정하는 것이 된다.

이데올로기: 반영과 매개

이데올로기 개념은 죄르지 루카치(György Lukács, 1885~1971)의 미학에서 중요한 역할을 수행했다. 루카치가 집필한 문예이론은 20세기 가장 정합적인 마르크스주의 문예이론 중 하나다. 비록 시각예술 생산에 대한 비중은 적지만 루카치의 이론은 40~50년대 예술사회사의 두 번째 국면을 형성하는 데 엄청난 영향을 끼쳤으며, 친구인 헝가리인 아르놀트 하우저(Arnold Hauser, 1892~1978)와 오스트리아의 마르크스주의자 에른스트 피셔(Ernst Fischer, 1889~1972)의 저작에 큰 영향을 주었다.

루카치의 주요 개념은 반영 개념이다. 그는 정치경제적인 토대가 지닌 힘과 이데올로기적이고 제도적인 상부구조 사이에 다소 기계론적인 관계를 확립했는데, 이데올로기는 의식의 뒤집힌 형태로, 더 나쁘게는 단순한 허위의식으로 정의됐다. 반영 개념에 따르면 문화적 표상의 현상이란 결국엔 어떤 특수한 역사적 순간에 계급 정치와 이데올로기적 이해관계에서 기인한 이차적 현상일 뿐이다. 따라서 반영에 대한 이해는 어쨌거나 이런 기계론적 가정에서부터 출발한다고 할 수 있다. 하지만 루카치의 분석에 따르면 문화적 생산은 역사의 변증법적인 작동으로 이해돼야 한다. 루카치는 부르주아 소설과 그 소설의 리얼리즘 기획 같은 특정한 문화적 실천을 부르주아의 진보적 힘이 일군 본질적인 문화적 성취로 간주했다. 그렇지만 프롤레타리아 미학이 전개되자 루카치는 반동적 사유의 편이 됐으며, 부르주아의 문화유산을 보존해 부상하는 프롤레타리아 리얼리즘 안에 통합시켜야 한다고 주장했다. 결국 루카치에게 사회주의 리얼리즘의 임무는 부르주아의 배반당한 진보적 계기가 지닌 혁명의 잠재력을 보존하는 것이며, 동시에 부르주아 문화의 생산수단을 진정으로 획득한 새로운 프롤레타리아 문화를 위해 기초를 쌓는 것이었다.

60년대 이데올로기 이론이 등장한 이래 미학자와 미술사학자들은 이데올로기 총론을 부각시켰을 뿐만 아니라, 문화 생산이 이데올로기

5 · 댄 그레이엄, 「미국을 위한 집 Homes for America」,
《아츠 매거진(*Arts Magazine*)》에 수록, 1967년
프린트, 74×93cm

그레이엄의 초기 작업 중 하나는 미국의 유명 미술 잡지의 기사처럼 레이아웃을 꾸민 형태로 발표됐다. 이 작업은 개념미술의 중요한 순간으로 기억되고 있는데, 우선 모더니즘과 개념주의가 경험과 비판의 차원에서 행했던 자기 반영성에 대한 근본적인 탐구는 모더니즘 자체에 대한 탐구로 전환됐으며, 발표와 유통의 틀에 대한 탐구로 전환됐다. 그레이엄은 잡지 기사를 통해 예술 실천에 관한 결정적인 정보는 언제나 유통이라는 대중문화적이고 상업적인 형식에 의해 전달된다는 사실을 제시했다. 이렇듯 그레이엄은 작품을 구상할 때 유통까지 고려했다. 미술가의 자기 반영성 모델은 동어반복에서 벗어나 담론과 제도에 대한 비판으로 변증법적으로 이동했다. 관람자와 유통의 문제에 대한 그레이엄의 접근법이 앞선 역사적 아방가르드의 모델과 구별되는 것은, 작업을 (사회와 정치를 유토피아적으로 변형시키려는 것이 아니라) 오로지 기존 예술 생산 조건에 대한 담론과 제도의 영역에 국한시킨 데서 비롯된 회의주의와 엄밀함 때문이다. 뉴저지 교외의 조립식 주택 단지를 선택한 그는 팝아트의 주제를 대중문화 미디어 도상의 단순한 인용에서 사회적이고 건축적인 공간에 대한 새로운 초점으로 확장시켰다. 동시에 일상적 교외 경험과 건축 소비에 있어 가장 수준이 낮은 교외의 공간을 구성함으로써 미니멀리즘 작가들이 정의한 모듈의 반복 구조를 제시했다.

장치와 맺는 전반적인 관계에 대한 문제를 정교하게 다듬었다. 70년대부터 예술사회사학자들이 특히 관심을 기울인 문제는 예술 실천이 이데올로기적 표상의 내부에서 작동하는지, 아니면 외부에서 작동하는지에 대한 의문이었다. 그들은 각자가 수긍한 각각의 이데올로기 이론을 바탕으로 다양한 답변을 내놓았다. 예컨대 미국의 미술사학자 마이어 샤피로(Meyer Shapiro, 1904~1996)의 초기 마르크스주의 단계의 모델을 따르는 예술사회사학자들은, 문화적 표상이란 지배계급의 이데올로기적 이해관계가 거울에 비친 영상이라는 가정을 전제로 연구했다.(샤피로는 인상주의가 여가를 공유하고 있는 부르주아지를 문화적인 방식으로 표현하고 있다고 주장했다.) 샤피로에 따르면 이런 문화적 표상들은 단순히 부르주아지의 정신세계를 뚜렷하게 드러내는 것에 그치지 않는다. 그것들은 부르주아지에게 문화적 권위를 부여해 그들이 지배계급으로서 자신의 정치적 적법성을 주장하고 유지할 수 있게 해 준다.

다른 예술사회사학자들도 마이어 샤피로의 마르크스주의 예술사회사를 하나의 출발점으로 삼았으며 샤피로가 이후의 저작을 통해 전개한 복합적인 사상도 받아들였다. 예술의 형성 과정이 이데올로기적 이해관계에 전적으로 의존하거나 일치하기보다는 상대적인 자율성을 지닌다는 것을 깨달은 샤피로는 예술과 이데올로기 사이의 매개의 문제를 훨씬 더 복합적인 방식으로 다루게 됐다.(이런 전개는 샤피로가 곧 추상의 초기 기호학으로 전향한 사실에서 명백히 드러난다.) 이데올로기가 더 복합적으로 이론화되면서 예술적 표상이 역사적으로 특정한 순간에 변증법적인 힘을 발휘한다는 주장이 대두됐다. 즉 특정 경우의 특수한 실천은 한 예술가 개인에서 솟아나는 진보 의식을 보여 줄 뿐만 아니라 후원자 계급의 진보성은 물론이고 부르주아 계몽 및 포괄적인 사회적·경제적 정의의 기획을 완수하려는 굳은 의지까지 매우 뚜렷하게 보여 준다는 것이다. 예를 들어 토머스 크로(Thomas Crow, 1948~)의 고전적인 논문 「모더니즘과 대중문화(Modernism and Mass Culture)」는 급진적 무정부주의 정치에서부터 관용적인 양식에 이르기까지 급격한 변화를 겪은 신인상주의의 점묘법에 관련된 변증법적 착상에 대한 연구이다.

크로와 T. J. 클라크(T. J. Clark, 1945~) 같은 70년대 예술사회사학자들은 문화적 표상의 생산이 계급 이데올로기에 의존하는 동시에, 대항 이데올로기의 모델을 만들었다고 파악했다. 20세기 후반의 예술사회사를 주도한 클라크의 저작에 담긴 이데올로기 문제에 관한 접근법은 복합적이고 한층 세분화되어 있으며, 지금도 여전히 19세기 모더니즘 회화가 상위의 이데올로기적 생산 장치 내에서 겪은 흥망성쇠에 대해 가장 포괄적인 설명을 제공해 주고 있다. 예컨대, 도미에와 쿠르베의 작품에 대한 설명에서 그는 이데올로기와 회화를 여전히 변증법적 관계로 파악한다. 이런 관계는 루카치가 18~19세기 문학 작품을 설명할 때 시사했던 것이다. 즉 루카치에게 18~19세기 문학 작품이란 부르주아 계급의 진보의 힘이 유기적으로 반영된 것이었는데, 당시 부르주아 계급의 진보의 힘은 자신의 정체성을 성숙시켜 프랑스 혁명 및 계몽주의 문화 전반의 약속을 완수하려는 과정에서 발휘된 것이다.

반면 클라크는 이후의 저작 『근대적 삶의 회화: 마네와 그 추종자들의 미술 속 파리(*The Painting of Modern Life: Paris in the Art of Manet and*

6 • 한스 하케, 「MOMA-투표 MOMA-Poll」, 1970년
관람자가 참여한 설치 작업, 텍스트, 광전 계수기가 장착된 두 개의
투명한 아크릴 투표함, 각각 40×20×10cm

뉴욕현대미술관에서 1970년에 열린 〈정보(Information)〉전에서 한스 하케는 '사회 체계'를 다루는 그의 새로운 작업 중 초기 작업을 하나 설치했다. 「투표」 또는 「관람자의 성향(Visitors' Profiles)」이라 불린 이 설치 작업에서는 전통적으로 수동적이었던 관람자가 능동적인 참여자가 됐다. 기초적인 통계와 실증적 정보를 생산과 수용의 과정으로 귀속시킨 것은 아도르노가 '행정 사회'라 불렀던 현실을 지배하는 원칙에 대한 명쾌한 응수였다. 동시에 그레이엄과 마찬가지로 하케의 작업은 작품 자체의 의미 구조에 대한 비판적 분석에서 외적인 제도의 틀로 그 관심을 이동했다. 따라서 하케를 통해 개념미술은 미적 체험에 대한 접근과 사용을 결정하는 사회적·경제적 조건과 새로운 비판적인 관계를 맺게 되는데, 이것은 이후 '제도 비판'이라 일컬어졌다. 하케의 「MOMA-투표」는 이런 이동을 분명하게 보여 주는 사례다. 작품과 마주한 관람자가 미적 자율성과 무사심성을 수호하는 중립적인 공간으로 여겨지는 미술관이 경제적·이데올로기적·정치적 이해관계와 겹쳐져 있다는 사실을 문득 깨닫게 되기 때문이다. 이 작품은 또 관람자의 책임과 참여의 조건을 재구성했는데, 이것은 네오아방가르드 미술가들이 먼저 제안했던 관람자 참여 모델을 넘어서는 것이다. 반면 이 작업은 관람자의 정치적 열망의 한계를 일깨우고 그들이 경험하고 결정할 때 느끼는 심리적 한계를 깨닫게 한다.

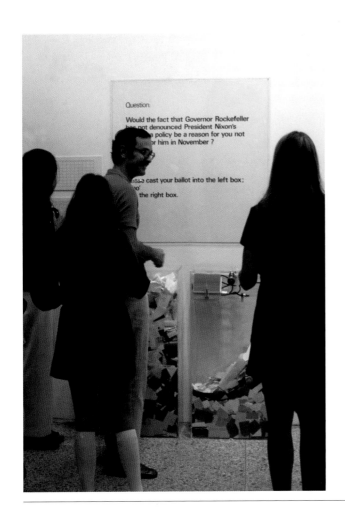

bis Follows)』(1984)에서, 마네와 쇠라의 작품이 사회의 한 특수한 계급이 지닌 진보의 힘과 명쾌한 역학 관계를 맺고 있다고 단언하기 어렵다는 것만을 논하지는 않았다. 오히려 이제 그는 이데올로기와 예술 생산 사이에서 새롭게 드러난 복합적인 관계를 직시하고 그 관계를 그가 이때까지 발전시켰던 예술사회사 방법론과 통합시켰다. 이런 이론상의 변화는 클라크가 마르크스주의자이자 라캉주의자인 루이 알튀세르(Louis Althusser, 1918~1990)의 저작을 발견하면서 이루어졌다. 이데올로기에 대한 알튀세르의 착상은 특히 이데올로기 전체와 관련하여 미적 현상과 예술사적 현상에 상대적인 자율성을 부여할 수 있다는 점에서 지금까지도 가장 생산적인 것으로 여겨지고 있다. 이는 단순히 알튀세르가 이데올로기를 그 안에서 주체가 구성되는 언어적 표상 전체로 이론화해, 라캉의 상징적 질서에 대한 설명을 정치적으로 변형시켰기 때문만은 아니다. 이보다 훨씬 더 중요한 것은 알튀세르가 이데올로기적 국가 장치 전체(각 분야의 표상 내에 존재하는 하위 분야들까지 포함)로부터 예술적 표상(과 과학지식)을 구별한 점일 것이다. 알튀세르에 의하면 예술적 표상은 명백히 모든 이데올로기적 표상의 영향을 받지 않는 예외적인 것이다.

민중문화와 대중문화

예술사회사학자들의 가장 중요한 논쟁 중 하나는 소위 고급예술 혹은 아방가르드 실천이 현대 대중문화의 출현과 어떻게 관련을 맺고 있는지에 대한 것이다. 현대 대중문화가 고급예술과 끊임없이 다른 형태의 상호작용을 겪으며 계속 변화한다는 점에서 위 논쟁은 여전히 어려운 것으로 남아 있다. 그 논쟁의 결과 특수한 유형의 마르크스주의가 대중문화 비평가들에게 받아들여지게 됐다. 우선 대중문화 형성에 가장 격렬히 반대한 아도르노의 저작을 예로 들 수 있다. 재즈에 대한 아도르노의 악명 높은 비난은 이제는 모두에게 신용을 잃고 유럽 중심적인 알렉산드리아주의의 한 형태로 여겨질 뿐인데, 그 이유는 그가 그토록 경멸한 음악에 대해 정작 자신은 아무런 정보도 가지고 있지 않았기 때문이다.

대중문화에 대한 이와 반대되는 접근법은 우선 영국의 레이먼드 윌리엄스(Raymond Williams, 1921~1988)의 저작을 통해 전개됐다. 그가 행한 민중문화와 대중문화 사이의 결정적인 구별은 스튜어트 홀(Stuart Hall, 1932~2014) 같은 문화사학자의 후속 연구를 위한 생산적인 기준을 제공했다. 이들 문화사학자들은 대중문화 현상을 분석할 때 더 분화된 접근법을 적용할 것을 주장했다. 홀에 따르면, 혁명적이고 해방적인 양식이 퇴행적이고 정치적으로 반동적인 양식으로 바뀌어 가는 과정에서 미학자와 미술사학자들이 목격하는 변증법적 운동이 대중문화의 생산에서도 마찬가지로 목격된다. 즉 대중문화에서는 저항과 위반에서 시작해 산업화된 문화 변용의 과정을 겪으면서 결국 긍정에 다다르게 되는 끊임없는 동요가 발생한다. 또한 홀은 다양한 관람자들이 다양한 전통 구조, 다양한 언어 관습, 다양한 상호작용의 행동 형식으로 기꺼이 소통하게 되면서 유럽 중심으로 고착된 헤게모니 문화(그것이 고급 부르주아 문화든 아방가르드 문화든)를 극복하려는 첫걸음을 내디뎠다고 주장

**7 • 게르하르트 리히터와 콘라트 루에크/피셔, 「팝과 더불어 살기—
자본주의적 리얼리즘을 위한 시연 Life with Pop –
Demonstration for Capitalist Realism」,
뒤셀도르프 뫼벨하우스 베어게스, 1963년 10월 11일**

1963년 게르하르트 리히터와 콘라트 루에크(이후 콘라트 피셔라는 이
름으로 유럽에서 미니멀리즘과 개념미술 세대의 가장 중요한 딜러가 됐
다.)의 퍼포먼스가 뒤셀도르프의 한 백화점에서 열렸다. 이를 계기로 대
중문화로 방향을 잡은 네오아방가르드들은 국제적 추세를 독일적으로
변주했는데, 이미 50년대 말부터 영국, 프랑스, 미국의 전후 추상은 대
중문화에 의해 점차 대체되고 있었다. 이런 와중에 리히터가 만들어 낸
'자본주의적 리얼리즘'이라는 신조어는 리얼리즘의 끔찍한 '타자', 즉
1961년까지 독일 공산당에서 리히터가 배웠던 사회주의 변종과 공명한
다. 피에로 만초니의 작업은 소비 대상의 총체적 체계를 배경으로 한 권
태, 긍정, 수동의 스펙터클이었다는 점에서 「팝과 더불어 살기」가 탄생
하는 자극제가 되었다. 즉 만초니의 작품은 예술 실천이 더더욱 소비의
대상, 스펙터클의 장소, 예술을 무화시키는 허식적 행위 사이의 틈새 공
간에 위치해야 한다는 통찰을 보여 주었다. 그러나 「팝과 더불어 살기」
의 음침하고 우울한 수동성은 독일 특유의 것이기도 했다. 왜냐하면 이
작품은 과거의 종교나 정치에 대한 믿음이 규정했던 방식대로 선진 소비
문화가 사람들의 행동을 규정할 것이며, 또한 독일의 특수한 역사적 맥
락에서 볼 때 선진 소비문화를 핑계로 사람들이 최근 대대적으로 파시즘
에 경도됐다는 사실을 집단적으로 억압하고 망각할 수 있도록 허용해 줄
것이라는 사실을 보여 주기 때문이다.

했다. 그러므로 새로운 문화 연구는 관람자가 사는 장소와 경험의 특
수성이 보편적으로 타당한 미적 평가의 기준을 내세우는 (신비롭고 권위
적인) 모든 주장보다 상위에 놓여야 한다고 말한다. 즉 위계적인 정전(正
典)의 음험한 궁극적 목표는 백인, 남성, 부르주아 문화의 우월성을 언
제나 확고하게 유지하는 데 있다는 것이다.

승화와 탈승화

윌리엄스와 홀이 갈고 닦은 문화 연구 모델은 이후에 버밍엄현대문화
연구센터를 통해 알려졌으며 오늘날까지도 대부분의 문화 연구가 이
모델을 기초로 삼아 이루어졌다. 비록 아도르노가 이 영국 마르크스
주의자들의 작업에 관여했다고 알려진 바는 없지만, 분명 그는 탈승화
를 미적 체험뿐만 아니라 그것에 대한 착상과 비평적 평가의 핵심에까
지 확장시키려 했던 영국 마르크스주의자들의 기획을 고발하는 반론
을 폈을 것이다. 아도르노가 보기에 탈승화에는 주체성의 파괴가 내재
되어 있었다. 그에게 탈승화의 목적은 복합적인 의식 형성 과정 및 스
스로 결정하고 저항하는 정치적 욕망을 망가뜨리는 것이며, 결국 경험
자체를 무화시켜 후기 자본주의가 요구하는 전면적인 통제에 굴복하게
만드는 것이었다.

또 다른 마르크스주의 미학자 허버트 마르쿠제(Herbert Marcuse,
1898~1979)는 탈승화 개념을 반대로 파악했다. 그는 미적 체험 구조를
이루고 있는 욕망은 리비도 억압 장치를 무너뜨리고, 욕구 및 도구화
의 요구에서 해방된 존재를 예견할 수 있는 계기를 생성한다고 주장했
다. 리비도 해방에 대한 마르쿠제의 프로이트-마르크스주의 미학은 아
도르노의 금욕적인 부정변증법 미학과 정반대의 것이었고, 아도르노는
쾌락적인 미국 소비문화가 마르쿠제의 사상에 끔찍한 효과를 미쳤다면
서 공공연히 마르쿠제를 비판했다.

마르쿠제가 재구상한 탈승화가 어떻게 전개되든, 탈승화는 제2차 세
계대전 전후의 아방가르드 실천에서 명백하게 발견되는 현상을 규정하
는 용어이다. 현대를 통틀어 예술 전략은 기술적 미덕과 비범한 기술
에 대한 요구, 그리고 역사적으로 수용된 표준 모델에 부합할 것을 요
구하는 기성의 주장을 부인하고 그것에 저항했다. 현대의 예술 전략은
▲ 비천하거나 저급문화에 속하는 도상을 사용하거나, 과정과 재료를 전
면에 내세워서 신체 경험 중 억압된 차원을 예술 체험의 공간에 재도
입하는 등, 예술의 어떠한 특권적 지위도 부인하며 모든 수단의 탈숙련
화를 동원해 그 특권적 지위를 격하시키고 있다.

네오아방가르드

제2차 세계대전 이후 예술사회사 집필에서 제기된 주요 갈등의 원인은
무엇보다 서사적 일관성의 부재에서 찾을 수 있다. 한편, 특히 미국 비
평가들은 20세기 아방가르드 문화의 첫 헤게모니를 확립하길 원했다.
그러나 그들은 아방가르드 문화의 한 모델을 다시 구축한다는 바로 그
사실이 그런 환경에서 생산되는 작품의 지위에 영향을 미칠 뿐만 아니
라, 그 사실에 연결된 비평과 역사의 집필에 보다 심층적으로 영향을
미치게 될 것이라는 점을 인식하지 못했다.

▲ 1968b, 2007a

아도르노의 후기 모더니즘적인 저작 『미학 이론(Aesthetic Theory)』
▲ (1970)은 자율성 개념을 주요 논제로 삼고 있다. 클레멘트 그린버그가
미국식의 후기 모더니즘 미학을 위해 자율성 개념을 다시 동원했던 것
과 달리, 아도르노 미학은 이중부정의 원칙하에 작동한다. 한편으로,
아도르노의 후기 모더니즘은 자율성 미학에 대한 어떠한 쇄신된 접근
의 가능성도 부정하는데, 그 가능성은 파시즘과 홀로코스트의 여파
속에서 부르주아 주체가 끝내 파괴되면서 무화된 것이다. 다른 한편으
로, 아도르노의 미학은 마르크스주의 미학의 혁명적인 관점에서 요구
되는 예술 실천의 어떠한 정치화의 가능성도 부정한다. 그는 전후 문
화 재건에서 혁명 정치를 위한 정치적 상황이란 사실상 접근할 수 없
는 것이므로 정치화된 예술은 오로지 일개의 구실로서만 사용될지 모
르며 현실적인 정치 변화를 방해할지도 모른다고 주장했다.

반면 그린버그와 그의 제자 마이클 프리드(Michael Fried, 1939~)가 적
● 극 옹호한 미국의 네오모더니즘과 페터 뷔르거가 네오아방가르드라 칭
한 예술가들의 실천은 체계적인 역사 왜곡의 대가를 치르고 나서야 그
들의 주장을 유지할 수 있었다. 그들은 공공연하게 승자의 관점에서
역사를 집필했고, 다다의 유산과 러시아 소비에트 아방가르드의 예처
럼 고급예술과 아방가르드 문화에 대한 사고방식에 가해진 주요한 변
화들을 체계적으로 부인했다. 더군다나 이 비평가들은 홀로코스트 이
후의 문화적 생산은 모더니즘 회화 및 조각과 연속성을 확립할 수 없
다는 사실을 깨닫지 못했다. 아우슈비츠 이후 서정시는 불가능하다는
판결로 알려진 아도르노의 부정변증법 모델, 그리고 그린버그의 네오
모더니즘과 분명히 대립되는 그의 미학 이론은 문화 전반의 위태로운
상황에 대한 재고가 불가피하다고 주장했다.

예술사회사의 장점과 성공이 가장 명백히 드러나는 역사적 상황이
란 계급, 정치적 이해관계, 문화적 표상 형식들이 단단한 현실적인 매
개로 연결되어 있어 서로를 상관적으로 입증할 수 있는 상황이다. 예술
사회사학자만이 근대성에 대한 혁명적이거나 정초적인 상황을 둘러싼
서사를 다시 구축할 수 있다. 이 고유한 능력 덕분에 예술사회사학자
의 설명은 모더니즘의 처음 100년에 대한 가장 설득력 있는 해석을 제
공했다. 다비드에 대한 토머스 크로의 저작뿐만 아니라 입체주의의 시
작에 관한 T. J. 클라크의 저작도 이런 예에 속한다.

그렇지만 서사와 회화적 재현의 층위에서 전통적인 주체와 대상의
관계를 적극적으로 파괴하는 것은 물론 전통적인 형태의 경험을 파괴
한 추상, 콜라주, 다다, 뒤샹의 작품 같은 아방가르드 실천이 역사에
등장하자, 정합적인 서사적 설명을 유지하려는 예술사회사의 시도는
분석 대상의 구조 및 형태와 적합하지 않거나, 양립할 수 없거나, 최악
의 경우 그것들을 거짓으로 복권하려는 시도로 밝혀지곤 했다. 극단적
인 형태의 개별화와 파편화가 형식의 주된 관심사가 되고, 여기서 포
스트부르주아 주체는 이에 상응하는 구상의 잔여물을 발견한다. 이 경
우 역사 현상에 총체적인 시각을 다시 부과하려는 해석의 욕망은 경우
에 따라서 반동적 모습으로 나타나거나, 의미와 경험의 구조를 강요하
는 편집증적인 모습으로 나타난다. 결국 이런 급진적인 예술 실천들은
총체적 시각을 수용하길 거부했고, 서사도 구상도 통용될 수 없는 통

사론과 구조를 만들어 냈다. 만일 아직도 의미가 획득될 수 있다면, 그
것에 대해 요구되는 설명은 분명 결정론적 인과성에 기반을 둔 설명의
틀을 넘어선 곳에서 얻어질 것이다.

벤자민 H. D. 부클로

더 읽을거리

마이어 샤피로, 『현대 미술사론』, 김윤수·방대원 옮김 (까치, 1990)
아르놀트 하우저, 『문학과 예술의 사회사』 전4권, 백낙청·반성완·염무웅 옮김 (창작과비평사, 1999)
Frederick Antal, *Classicism and Romanticism* (London: Routledge & Kegan Paul, 1966)
Frederick Antal, *Hogarth and His Place in European Art* (London: Routledge & Kegan Paul, 1962)
T. J. Clark, *Farewell to an Idea* (New Haven and London: Yale University Press, 1999)
T. J. Clark, *Image of the People: Gustave Courbet and the 1848 Revolution* (London: Thames & Hudson, 1973)
T. J. Clark, *The Absolute Bourgeois: Artists and Politics in France, 1848–1851* (London: Thames & Hudson, 1973)
T. J. Clark, *The Painting of Modern Life: Paris in the Art of Manet and his Followers* (London: Thames & Hudson, 1984)
Thomas Crow, *Painters and Public Life in 18th–Century Paris* (New Haven and London: Yale University Press, 1985).
Thomas Crow, *The Intelligence of Art* (Chapel Hill, N.C.: University of North Carolina Press, 1999)
Serge Guilbaut, *How New York Stole the Idea of Modern Art: Abstract Expressionism, Freedom, and the Cold War* (Chicago and London: University of Chicago Press, 1983)
Nicos Hadjinicolaou, *Art History and Class Struggle* (London: Pluto Press, 1978)
Fredric Jameson (ed.), *Aesthetics and Politics* (London: New Left Books, 1977)
Francis Klingender, *Art and the Industrial Revolution* (1947) (London: Paladin Press, 1975)
Meyer Schapiro, *Romanesque Art, Selected Papers*, vol. 1 (New York: George Braziller, 1977)
Meyer Schapiro, *Theory and Philosophy of Art: Style, Artist, and Society, Selected Papers*, vol. 4 (New York: George Braziller, 1994)

▲ 1942a, 1960b ● 1960a

3 형식주의와 구조주의

1971~1972년, 프랑스 문예이론가 롤랑 바르트(Roland Barthes, 1915~1980)는 1년 동안 기호학의 역사를 다루는 세미나를 열었다. 기호학 즉 '기호의 일반 과학'은 언어학의 확장으로 여겨졌다. 스위스의 페르디낭 드 소쉬르(Ferdinand de Saussure, 1857~1913)가 『일반 언어학 강의』(1916년 사후 출판)에서 언어학을 확장했고, 같은 시기에 미국 철학자 찰스 샌더스 퍼스(Charles Sanders Peirce, 1839~1914)도 『선집(Collected Papers)』(1931~1958년에 사후 출판)에서 기호론이라는 이름으로 언어학을 확장했다. 바르트는 50년대 중반부터 60년대 후반까지 인류학자 클로드 레비-스트로스(Claude Lévi-Strauss, 1908~2009), 철학자 미셸 푸코(Michel Foucault, 1926~1984), 정신분석학자 자크 라캉과 함께 구조주의를 이끌었다. 『기호학의 요소들(Elements of Semiology)』(1964)과 「서사의 구조 분석(Structural Analysis of Narratives)」(1966)을 통해서 기호학 부활에 큰 기여를 했던 바르트는 후기의 저작인 『S/Z』, 『기호의 제국(The Empire of sign)』(두 권 모두 1970년 출판), 『사드, 푸리에, 로욜라(Sade, Fourier, Loyola)』(1971)에서 그 기획을 진지하게 철회했다.

바르트의 청중들(필자를 포함하여)은 매우 큰 호기심을 가지고 있었다. 구조주의 모델을 살해하려는 오이디푸스적 욕망이 전반적으로 두드러 ▲ 졌던 이 시기에, 청중들이 바르트에게 기대했던 것은 A(구조주의)에서 B(후기구조주의)로의 이동에 대한 이해하기 쉬운 설명이었다. 후기구조주의라는 용어는 당시 바르트의 저작을 깔끔하게 기술해 주는 용어지만, 이 사조에 속한 어떤 학자도 이 용어를 용인하지 않았다. 청중들이 바라는 대로 연대기적으로 기술하려면, 바르트는 소쉬르와 퍼스의 개념을 소개한 후 1915년경부터 1932년에 스탈린이 숙청을 단행하기까지 활동했던 러시아 형식주의 문학 비평에 대해 논의해야 했다. 또 러시아 ● 형식주의의 일원이었던 로만 야콥슨(Roman Jakobson, 1896~1982)이 러시아를 떠난 후에 그를 주축으로 결성된 프라하언어학회에 대해 논의하 ■ 고, 다음으로 프랑스 구조주의에 대해, 그리고 결론에서는 자크 데리다의 해체를 다루어야 했다. 잔뜩 기대를 하고 있던 바르트의 청중은 세미나가 시작되자 크게 놀라지 않을 수 없었다. 바르트는 소쉬르에서 시작하지 않았다. 대신 그는 독일 마르크스주의 극작가 베르톨트 브레히트(Bertolt Brecht, 1898~1956)가 20년대부터 주장한 이데올로기 비판을 살펴보면서 논의를 시작했다. 구조주의가 절정에 달했던 시기에는 바르트 역시 동료들 못지않게 과학적 객관성의 꿈에 사로잡혀 있었을지

모르지만, 이제부터 바르트는 모종의 주관주의적인 접근법을 암묵적으로 주장하기 시작한 것이다. 그는 (기호학이라는) 한 분과의 객관적인 연대기 작성에는 더 이상 관심이 없었다. 대신 자신의 **고유한** 기호학적 모험에 대해 이야기하고자 했는데, 이 모험은 브레히트의 글쓰기를 발견하면서부터 시작된 것이다. 작가의 삶을 통해 문학 작품을 독해하는 전기주의를 늘 혹독하게 비난했던 바르트에게 이런 제스처는 고의적인 도발이었다.(당시는 『라신에 관하여(On Racine)』(1963)의 반전기주의적 논의에서 비롯된 엄청난 논쟁이 사람들의 머릿속에 생생하게 남아 있던 때였다. 이 논쟁은 바르트가 『비평과 진리』(1966)를 통해 그를 중상하는 자들에게 응수함으로써 종결됐고, 이로 인해 프랑스 문학 연구는 급진적으로 변형됐다.) 이렇게 브레히트에서 시작한 것에는 전략적인 동기도 존재했는데, 그것은 바르트가 처음으로 소쉬르에 대해 논의했던 글에서 명백하게 드러난다.

「오늘날의 신화(Myth Today)」는 바르트가 1954~1956년에 집필한 사회학적 단편들을 모아 출간한 『현대의 신화(Mythologies)』(1957)의 후기였다. 브레히트적인 방식으로 집필된 『현대의 신화』는 미디어가 확산시킨 프티부르주아 이데올로기의 위장된 "자연적인 것" 밑에 감춰진 것, 즉 역사적으로 결정된 것을 드러내고자 했다. 그러나 「오늘날의 신화」에서 바르트는 최근에 발견한 소쉬르의 연구가 그가 오랫동안 수행한 브레히트 류의 이데올로기 분석을 위한 새로운 도구를 제공해 준다고 소개했다. 더욱 놀라운 것은 바르트가 형식주의를 옹호했다는 점이다. ▲ 바르트는 안드레이 즈다노프가 스탈린주의에 입각해 형식주의와 모더니즘을 부르주아적 데카당스로 고발한 것을 언급하고, 곧이어 다음과 같이 썼다. "'형식주의'라는 유령을 덜 무서워했다면 역사적 비평은 덜 황폐해졌을지 모른다. …… 어떤 체계가 그 체계의 형식에 의해 명확하게 정의되면 될수록 그 체계는 역사적 비평에 더 잘 부합한다는 것을 깨달았을지도 모른다. …… 소극적인 형식주의는 '역사'에서 멀어지지만 적극적인 형식주의는 '역사'로 다가간다." 달리 말하면, 처음부터 바르트는 '구조주의'라는 사상을 20세기 사상을 포괄하는 조류 중 하나인 형식주의의 일부로 파악했던 것이다. 더 나아가 바르트는, 형식주의 비평가들이 형식에 파고들기 위해 '내용'을 무시한 결과, 세계와 세계의 역사적 현실에서 후퇴하여 인문학적인 "영원한 현재"의 상아탑으로 뒷걸음치고 있다는 반형식주의자들의 주장을 거부했다.

위에 인용된 바르트의 구절 바로 앞에 있는 "기호학은 형식에 관한

학문이다. 기호학은 의미를 내용과 분리시켜 연구하기 때문이다."라는 기호학의 정의가 있는데 여기에는 약간의 결함이 있다. 바르트가 구조주의 언어학에 대해 아직 서툴렀기 때문인데, 그는 위 문장에서 '내용'이라는 단어를 '지시 대상'으로 바꿔야 한다는 것을 곧 깨닫는다. 그러나 기초적인 공리들은 이미 자명하다. 첫째, 기호는 조직되어 의미를 형성하는 대립들의 집합이 되는데, 이는 해당 기호의 지시 대상과 별개로 이루어진다. 둘째, 모든 인간 활동은 적어도 하나의(일반적으로는 동시에 여러 개의) 기호 체계에 참여하는데, 기호 체계의 규칙은 발견될 수 있다. 셋째, 기호의 생산자로서 인간은 언제나 의미 작용을 해야만 한

▲ 다. 프레드릭 제임슨(Fredric Jameson)의 표현을 빌리자면, 인간은 "언어의 감옥"에서 도망칠 수 없기 때문에 인간이 언급하는 것 중에 무의미한 것은 아무것도 없다. 심지어 "아무것도 없다"는 말조차 하나의 의미를, 아니 구조화된 맥락에 따라 다양한 의미를 수반한다.

1971년 이런 공리들이 (1957년에 제시했던 것처럼 소쉬르로부터가 아니라) 브레히트로부터 유래한 것이라고 한 바르트의 선택은 다분히 의도적이었다. 바르트는 언어가 기호의 구조라는 자각과 모더니즘 사이의 역사적인 연결을 지적하고 있었던 것이다. 물론 당시에 명성을 좀 잃긴 했지만, 브레히트는 전후 유럽에서 가장 뛰어난 모더니즘 저술가였다. 그는 수많은 저술을 통해 아리스토텔레스 이후의 연극을 지배해 온 투명한 언어의 신화를 공격했다. 브레히트의 연극의 흐름을 가로막는 자기 반영적이고 반(反)환영적인 몽타주 비슷한 장치는, 관객이 연극에 등장하는 어떤 인물과도 동일시하지 못하게 하며, 그의 표현에 따르자면 '거리 두기' 또는 '소격'의 효과를 창출했다. 브레히트는 두 명의 나치 지도자, 헤르만 괴링(Hermann Goering)과 루돌프 헤스(Rudolf Hess)가 1934년에 발표한 성탄절 연설을 끈기 있게 분석했다. 나치 텍스트의 형식을 다루는 브레히트의 극단적인 세심함에 감탄한 바르트는 1971~1972년 세미나에서 브레히트의 이 텍스트에 대해 논평했다. 브레히트는 대항 담론을 만들기 위해 텍스트의 단어 하나하나를 짚으면서 이 연설의 효력이 끊임없이 흘러나오는 수사학에 있음을 지적했다. 즉 수사학의 연막을 통해 괴링과 헤스는 그들의 잘못된 논리를 감췄으며, 끝없이 흘러나오는 그들의 감미로운 언어는 강력 접착제처럼 작용하는 수많은 거짓말이었다.

요컨대, 브레히트는 형식주의자였다. 그가 증명하려고 한 것은 언어는 정신에서 정신으로 개념을 직접 전달하기 위해 고안된 중립적인 운반체가 아니라, 자체적으로 물질성을 가지고 있으며 이 물질성은 언제나 의미로 충전돼 있다는 점이었다. 그러나 마르크스주의 철학자 루카치가 현대 문학 전체를 형식주의라고 단정했을 때, 브레히트는 형식주의라는 꼬리표에 굉장히 분개했다. 그 당시 소련에서 누군가를 형식주의자라고 부르는 것은 사형 집행 영장을 발급하는 것과 마찬가지였다. 이때까지 모더니즘 일반, 특히 세르게이 에이젠슈테인(Sergei Eisenstein)이 영화에서 발명해 브레히트가 연극에 적용한 몽타주 기법과 제임스 조이스의 『율리시즈』를 끝맺는 일종의 내적 독백에 격렬하게 반대했던 루카치는 본받아야 할 모델로 19세기 리얼리즘 소설(특히 발자크의 소설)을 제시했다. '프롤레타리아'의 관점에서 집필하려는 사람은 특히

더 19세기 리얼리즘 소설을 모방해야 했다. 그러나 브레히트는 형식주의자는 바로 루카치라고 반박했다. 루카치가 요청하는 20세기 소설은 '혁명적' 내용을 담고 있지만 한 세기 이전에 시작된 형식, 즉 모더니즘의 자기 반영성과 반환영주의 이전 시대의 형식으로 쓰인 소설이고, 이런 의미에서 루카치는 형식을 물신화했다는 것이다.

결국 '형식주의자'라는 용어는 서로 다른 의미로 루카치와 브레히트가 서로 주고받은 욕설이었다. 브레히트에게 형식주의자란 형식이 내용에서 분리될 수 없다는 것을 깨닫지 못하고 형식이 단순한 운반체일 뿐이라고 믿는 사람이었다. 루카치에게 형식주의자란 형식이 내용에까지 영향을 준다고 믿는 사람이었다. 브레히트가 이 용어에 대해 느끼는 불편함을 좀 더 살펴볼 필요가 있는데, 특히 70년대 초 이후에 미술사와 미술비평에서 그와 같은 불편함이 확산됐기 때문이다.(미국에서

▲ 형식주의 하면 가장 먼저 떠오르는 클레멘트 그린버그도 그런 불안감을 가지고 있었다. 1967년 그린버그는 "형식주의자란 말이 러시아어에서 어떤 의미를 지니든, 그 용어는 영어에서는 근절할 수 없을 정도로 통속적이다."라고 썼다.) 이런 모순을 이해하기 위해 바르트의 "소극적인 형식주의는 '역사'에서 멀어지지만 적극적인 형식주의는 '역사'로 다가간다."는 말을 다시 상기해 볼 필요가 있다. 브레히트가 루카치의 '형식주의'에 분개한 것은 그것이 역사를 부인할 뿐만 아니라 덴마크 언어학자 루이 옐름슬레우(Louis Hjelmslev)가 '내용 형식'이라고 일컫는 것(발자크 소설의 구조는 서유럽사의 특수한 정세 속에서 한 특수한 사회 계급이 지닌 세계관에 근거를 두고 있다는 사실)까지 부인하고 있기 때문이다. 요컨대, 루카치는 단지 어떤 '제한된' 형식주의만을 실천했을 뿐이며, 그 형식주의 분석은 형태로서의 형식, 또는 형태학이라는 표피적인 수준에 머물렀을 뿐이다.

따라서 70년대 미술비평 담론에서 유행한 반(反)형식주의는 대부분 두 종류의 형식주의 사이의 혼동으로 설명할 수 있다. 하나는 본질적으로 형태학에 관련된 것, 즉 '제한된' 형식주의다. 다른 하나는 형식이 구조적이라고 제시하는 형식주의로, 브레히트가 괴링과 헤스의 연설이 지닌 '연속성'을 그들의 이데올로기적 기계의 본질적인 부분으로 분류할 때 채택한 것이다. 두 형식주의 사이의 혼동은 그린버그의 점진적

● 인 변절과 밀접한 관계가 있다. 그린버그는 조르주 브라크의 입체주의 정물화[1]에 나타난 트롱프뢰유(눈속임) 기법의 변증법적 역할을 분석할

■ 때나 잭슨 폴록의 드리핑이 지닌 전면성을 분석할 때는 구조라는 버팀목에 의존했지만, 50년대 말에 나온 그의 비평들은 되려 20세기 초에

◆ 오로지 좋은 디자인에만 관심을 기울인 영국의 저술가 클라이브 벨과 로저 프라이가 보급시킨 형태학적 방식을 떠올리게 했다. 이런 두 형식주의 사이의 구별은 폐기된 관념들의 쓰레기통에서 (구조주의로서의) 형식주의를 복구하기 위해서 꼭 필요한 절차이다.

구조주의와 미술사

소쉬르가 제시한 언어학적/기호학적 모델은 50~60년대에 와서야 구조주의 운동에 영향을 끼쳤지만, 미술사는 이 모델이 알려지기 시작한 20년대에 이미 구조적 방법론을 적용하고 있었다. 더군다나 구조주의자라 부를 만한 러시아 형식주의자들은 미술사적 지식이 풍부했다.(그

**1 • 조르주 브라크, 「바이올린과 물병 Violin and Pitcher」,
1910년** 캔버스에 유채, 117×73cm

형식주의의 기준 중 하나는 형식주의가 수사 기법과, 의미 작용의 수단 자체의 의미에도 관심을 둔다는 점이다. 클레멘트 그린버그는 이 그림에서 사실적으로 그려진 못을 발견했으며 또한 그 못의 그림자가 회화 표면에 묘사된 다면체 **위**에 그려졌음을 발견했다. 여타의 이미지를 납작하게 만든 동시에 그것에 깊이감을 부여한 트롱프뢰유 기법의 못은 브라크에게는 공간을 재현하는 전통적이고 환영주의적인 방식에 의혹을 제기하는 하나의 수단이었다.

들은 소쉬르를 알지 못했지만 미술사는 잘 알고 있었다. 이들은 이미 많은 저술 작업을 마 ▲ 친 후에야 소쉬르를 발견했다.) 그들은 입체주의에 자극받아 처음으로 자신들의 이론을 전개시켰다. 입체주의와 함께 태동하기 시작한 추상미술은 재현의 인식론을 공격하면서 지시와 의미를 분리시키는 간극을 강조했고 기호의 본성에 대한 더 세련된 이해를 촉구했다.

　구조주의적 사유 방식이 형성되는 과정에서 미술사와 아방가르드 미술이 행한 역할에 대해서는 거의 알려져 있지 않다. 그러나 그 역할을 이해하는 것은 이 책의 목적과 관련해 중요한 일이며 특히 구조주의를 겨냥한 무역사주의라는 비난을 생각하면 더욱 그렇다. 사실 미술사가 하나의 학문으로서 탄생할 수 있었던 것은, 순수하게 이데올로기적이고 미학적인 이유로 무시되던 방대한 자료를 구조화할 수 있게 된 순간부터이다. 예컨대 17세기 바로크 미술은 하인리히 뵐플린(Heinrich Wölfflin, 1864~1945)이 『르네상스와 바로크』(1888)를 출간하기 전인 18세기에서 19세기 전반까지는 거의 알려지지 않았다. 뵐플린은 기존의 지배적인 규범이었던 요한 요아힘 빙켈만(Johann Joachim Winckelmann, 1717~1768)의 미학에 단호히 반기를 들었다. 빙켈만에게 그리스 미술은 이후에 생산된 미술이 능가할 수 없는 하나의 척도였지만, 뵐플린이 제시한 바로크 미술은 고전 미술과 다른 기준을 가지고 있을 뿐만 아니라 고전 미술의 기준과는 반대되는 기준으로 판단해야 하는 것이었다. 이처럼 어떤 양식적 언어의 역사적 의미는 다른 양식적 언어(뵐플린의 경우 선행하는 어떤 양식적 언어)에 대한 반박을 통해 표명된다는 생각에서, 뵐플린은 "인명 없는 미술사"를 전제하고 1915년에 출간된 그의 가장 유명한 저서 『미술사의 기초 개념』의 핵심을 구성하는 이항대립의 집합(선적/회화적, 평면감/깊이감, 닫힌 형식/열린 형식, 다양성/단일성, 명료함/불명료함)을 확립했다.

　뵐플린의 형식주의적 유형학은 여전히 헤겔의 역사관을 모델로 한 목적론적이고 관념론적인 담론에 속했다. 헤겔은 어떤 사건이 어떻게 펼쳐질 것인가 하는 것은 미리 결정된 법칙에 의해 이미 정해져 있다고 보았고, 동일한 관점에서 뵐플린은 모든 '미술의 시대'에서 언제나 선적인 것에서 회화적인 것으로, 또는 평면감에서 깊이감으로 이행되는 동일한 진화를 읽어 냈다. 이로 인해 뵐플린은 한 '시대'에서 다음 '시대'로 어떻게 교체되는지 설명할 수 없었다. 이는 그가 미술 외의 많은 역사적 요인들이 그 교체의 원인이 될 수 있음을 부정했기 때문이다. 이렇게 뵐플린이 관념론 때문에 형식주의를 구조주의로 전개시키지 못했다면, 형식에 대한 꼼꼼한 분석을 미술의 생산·의미·수용에 관한 최고의 사회사적 접근법으로 가공한 최초의 성과는 알로이스 리글(Alois Riegl, 1858~1905)의 몫이었다.

　뵐플린이 바로크 시대를 복권시킨 것과 마찬가지로, 리글은 퇴락한 시대로 여겨져 주변으로 밀려난 미술의 시대들을 복권시켰다. 고대 후기의 미술을 복권시킨 『후기 로마의 미술 산업』(1901)이 가장 주목할 만한 예다. 익명의 미술사라는 논점을 뵐플린보다 더 진전시킨 리글의 미술사는 단순히 개별 미술가들의 결과물을 연구하는 것이라기보다는 형식적/구조적 체계가 진화한 궤적을 밝히는 작업이었다. 리글의 마지막 책 『네덜란드의 집단 초상화』(1902)에 등장하는 렘브란트와 프란

▲ 1911, 1912, 1921a

스 할스의 작품들은 이 화가들이 상속받고 변형시킨 특질의 흐름 속에서 만들어진 최종의 생산물로서 존재한다. 리글의 역사적 상대주의는 필연적인 것이며 폭넓은 결과물을 만들어 내는데, 이것은 역사적 상대주의를 통해 리글이 고급미술과 저급미술, 다수의 미술과 소수의 미술, 순수미술과 응용미술 사이의 구별을 무시하고, 그 결과 모든 예술 **기록물**(document)을 동일한 흐름에 속한 다른 기록물과의 관련성 속에서 분석돼야 할 **기념물**(monument)로 이해했기 때문이다. 달리 말하면, 리글이 증명한 것은 어떤 미술 작품이 제정(또는 변경)한 코드의 집합이 최대한 세부적으로 밝혀진 후에야 비로소 그 작품의 의미 및 그것이 다른 흐름들(예컨대, 사회구성사, 과학사 등)에 관련되는 방식에 대한 논의가 가능하다는 것이다. 이런 생각은 러시아 형식주의자와 미셸 푸코 모두에게 중요한 것이었다. 리글은 의미를 (투명하게 운반되는 것이 아니라) 대립의 집합에 의해 구조화되는 것으로 이해했기 때문에, 르네상스 이후의 미술에 관한 담론에서 통상적으로 지시 대상에게 주어졌던 압도적인 역할에 도전할 수 있었다.

지시의 위기

이와 유사한 지시의 위기가 1915년경 러시아 형식주의가 첫 발을 내딛는 계기가 됐다. 러시아 형식주의 비평가들의 논쟁의 표적은 상징주의적 사고방식, 즉 시는 그것이 만들어 낸 이미지 속에서 언어학적 형식과 별개로 존재한다는 사고방식이다. 러시아 형식주의자들이 소쉬르를 알기 전부터 '기호의 자의성'을 발견할 수 있었던 것은 그들이 입체주의, 카지미르 말레비치의 초기 추상회화, 말레비치의 친구인 벨레미르 흘레브니코프와 알렉세이 크루체니호의 실험적 시(이들 시의 음성은 오직 언어 자체의 음성학적 본성만을 지시한다.)를 접했기 때문이다.

로만 야콥슨의 글에 자주 등장하는 입체주의에 대한 언급은 특히 시적 언어를 일상생활에서 사용하는 소통 언어에 대립되는 것으로 정의할 때 나타난다. 1933년 강의 「시란 무엇인가?」(What is Poetry?)에서 야콥슨은 다음과 같이 쓰고 있다.

> (시는) 한 입체주의 회화 안의 다양한 기법처럼 따로 떨어져 나와 독립할 수 있다. 그러나 이것은 특별한 경우다. …… 단어가 명명된 대상의 단순한 재현이나 정서의 분출이 아니라 하나의 단어로만 느껴질 때, 또한 단어 및 단어들의 구성, 의미, 외적 형식과 내적 형식이 무관심하게 현실을 지시하는 것이 아니라 그 자체로 무게와 가치를 획득할 때, 시는 현전한다. …… (기호와 대상 사이의) 모순이 없다면, 개념의 운동성과 기호의 운동성도 존재할 수 없으며 개념과 기호의 관계는 자동기계적이 되어 버린다. 활동은 정지되고 현실 인식은 죽어 버린다.

이 인용문의 후반부는 수사학적 비유인 낯설게하기(ostranenie) 기법을 말하는 것이다. 빅토르 시클롭스키(Viktor Shklovsky, 1893~1984)가 「기법으로서의 예술(Art as Device)」(1917)에서 개념화한 낯설게하기는 러시아 형식주의의 최초의 이론적 거점이 되었다.(이 개념과 브레히트의 '소격 효과' 사이의 가족유사성은 우연한 일이 아니다.) 시클롭스키에 따르면, 예술의 주

된 기능은 자동기계적인 것이 된 우리의 지각을 낯설게 하는 것이다. 나중에 야콥슨이 이 초기의 낯설게하기 이론을 철회하긴 하지만 이 이론은 당시에 그가 입체주의를 해석하는 방식이었다. 소위 '아프리카' 단계라 할 수 있는 초기 입체주의는 낯설게하기를 신중하게 실천했기 때문에 충분히 근거가 있는 해석이었다. 이것은 파블로 피카소(Pablo Picasso, 1881~1973)의 다음 언급에서도 확인할 수 있다. "당시에 사람들은 내가 「아비뇽의 아가씨들」에서 코를 기형적으로 만든다고 했다. 그러나 나는 코를 기형적으로 만들어야 했고, 그렇게 했기에 사람들이 그것이 코라는 것을 알 수 있었다. 나는 사람들이 나중에는 그것이 기형적이지 않다는 것을 깨달으리라고 확신했다."

시클롭스키에게 모든 예술 작품을 특징짓는 것은 '기법들'의 집합이었으며, 이 집합을 통해 예술 작품은 '재료'(지시 대상)를 재조직해 낯설게 만든다. 결코 엄밀하게 정의되지 않은 '기법'이라는 개념은 총괄적 용어이다. 시클롭스키는 이 개념을 사용하여 모든 양식적 특질이나 모든 수준의 언어(음성학적 언어, 구문론적 언어, 의미론적 언어)를 포함하는 수사학적 구문들을 지칭했다. 이후 시클롭스키는 18세기 로렌스 스턴(Laurence Sterne)의 소설 『트리스트럼 섄디』에서 작가가 플롯에 관심을 두기보다 스토리텔링의 코드를 조롱한 일에 주목했다. 여기서 시클롭스키는 우리의 세계에 대한 지각뿐만 아니라 일상적인 소통 언어까지도 문학예술이 재배열하는 '재료'임을 간파했다. 그러나 그에게 예술 작품은 여전히 기법들의 총합이고 이 기법들을 통해 '재료'는 자동기계 상태에서 벗어난다. 한편, 야콥슨에게 '기법들'은 단순히 어느 한 작품에 들어 있는 것에 그치지 않고 상호의존적으로 어떤 체계를 구성하는 것이었다. 그리고 '기법들'에는 구축의 기능이 있어서 각각의 기법이 작품의 독자성과 통일성에 기여한다. 마치 각각의 뼈들이 우리의 골격 안에서 어떤 역할을 하듯 말이다. 더 나아가 각각의 새로운 예술 기법이나 새로운 기법의 체계는, 사장되고 자동기계적이 된 이전의 기법이나 체계를 파괴하는 것이든지, 아니면 지각되지 않은 채로 존재해 오던 이전의 기법이나 체계를 드러내는(발가벗기는) 것으로 이해돼야 한다. 요컨대 (세계 전체나 일상 소통의 언어뿐만 아니라) 모든 예술 기법도 이후의 기법에 의해 낯설게 되는 '재료'가 될 수 있다. 그 결과, 야콥슨에게 모든 기법은 언제나 의미론적으로 충전되어 있었다. 즉 기법이란 다층적인 함축을 포함하고 있는 복합적인 기호였던 것이다.

야콥슨이 "특별한 경우"로서 입체주의 작품에 고립되어 있는 다양한 기법에 대해 말할 때 염두에 둔 것이 바로 이 낯설게하기의 이차적 의미였다. 야콥슨과 그의 동료들에 따르면, 회화적 재현이라는 전통적 기제를 발가벗긴 입체주의는 프로이트가 무의식을 발견할 때 신경증이 수행한 기능과 동일한 역할을 했다. 신경증이라는 특별한 (병리학의) 경우를 통해 프로이트가 인간 심리 발달에 관한 이론을 세운 것과 마찬가지로, 러시아 형식주의자들은 입체주의라는 특별한 (낯설게하기의) 경우를 통해 시적 언어에 대한 반(反)모방적이고 구조적인 그들의 착상을 뒷받침할 수 있었던 것이다.

그러나 입체주의가 맞서 싸워 그 기법들을 발가벗긴 회화적 재현이라는 전통적인 수단에 '규범성'의 지위를 부여한다는 것은 지지될 수

없는 생각이었다. 입체주의는 그런 전통적 재현 수단이 일종의 무역사적 규범을 구성한다고 설정하고, (사실상 빙켈만으로 회귀하여) 모든 회화의 기획을 이 규범에 대비하여 따져보려 했다. 이렇듯 단순한 이원론(규범/예외)의 위험성을 감지한 야콥슨은 그의 초기 작업이 기대고 있던 규범의 전제(규범으로서의 일상적 언어와 예외로서의 문학 언어 사이의 대립)에 더욱 의심을 품게 됐다. 야콥슨은 줄곧 정신분석학적 모델을 이용했는데, 그 모델에 따르면 **기능 장애**는 **기능**에 대한 우리의 이해를 돕는다. 사실 야콥슨이 문학비평에 기여한 주요한 공헌 중 하나인 은유적 언어와 환유적 언어라는 양극 사이에 확립한 이분법은 실어증, 즉 소통 능력이 부분적으로나 전체적으로 손상된 중추신경계의 장애에 대한 연구에서 비롯된 결과였다. 야콥슨에 따르면, 실어증적인 장애는 "언어적 개체를 선별하는 것"(이 음성보다는 저 음성의 선택, 이 단어보다는 저 단어의 선택)에 관련된 장애거나, 아니면 "그 언어적 개체들을 고도의 복잡성을 지닌 언어적 단위로 합성해 내는 것"에 관련된 장애이다. 첫 번째 종류의 실어증("유사성 장애")을 겪는 환자들은 한 언어적 단위를 다른 언어적 단위로 대체하지 못하며 은유를 만들어 낼 수가 없다. 두 번째 종류의 실어증("인접성 장애")을 겪는 환자들은 어떠한 언어적 단위도 그것의 맥락 속에 위치시킬 수 없으므로 이들에게 환유(또는 제유)는 무의미할 뿐이다. 유사성과 인접성이라는 두 개의 극은 소쉬르에게서 직접 차용한 것이다.(이 두 개의 극은 소쉬르의 『강의(Course)』에서 **계열체**와 **통합체**에 상응한다.) 야콥슨은 유사성과 인접성의 두 극을 특별히 프로이트의 개념인 전치와 응축에 연결시켰다. 즉 프로이트에게 무의식의 이런 두 활동 사이의 경계가 엄격하지 않은 것처럼, 야콥슨도 인접성과 유사성 사이의 잡종이나 중간적인 형식의 가능성을 배제하지 않았다. 야콥슨은 이 두 항 사이의 대립이 세계 문학의 광대한 영역을 구조화한다고 생각했다. 문학만이 아니다. 야콥슨은 초현실주의 미술이 본질적으로 은유에 해당한다고 여겼고, 입체주의는 본질적으로 환유에 해당한다고 생각했다.

기호의 자의성

구조적인 관점에서 입체주의 작품을 검토해 보기 전에, 소쉬르의 『강의』로 돌아가 기호의 자의성이 등장하는 혁신적인 대목을 보자. 소쉬르는 기호와 그것의 지시 대상 사이에는 어떠한 "자연적인" 연관성도 없다는 식의 자의성에 대한 관습적인 이해 방식을 부정하지는 않았다. 여러 언어들이 존재한다는 사실만으로도 이런 자의성이 입증된다. 그러나 한 단계 더 나아간 소쉬르의 자의성은 기호와 그 지시 대상 사이의 관계를 포함할 뿐만 아니라 기표(記票, 단어 '나무'를 발음할 때 내뱉는 음성, 또는 단어 '나무'를 받아쓸 때 적는 문자)와 기의(記意, 나무의 개념) 사이의 관계도 포함한다. 소쉬르의 주된 표적은 언어에 대한 아담의 사고방식이었다.(창세기에서 따르면 언어는 사물에 붙인 이름의 총합이다.) 소쉬르는 이런 사고방식을 "터무니없는" 것이라고 했는데, 왜냐하면 아담의 사고방식에서는 각각의 개별 언어마다 상이한 형태의 의복이 마련된, 이른바 존재하는 기의의 수가 불변한다고 전제하기 때문이다.

이런 공격을 통해 소쉬르는 지시성의 문제를 의미 작용의 문제에서 분리해 버렸다. 그리고 의미 작용의 문제를 발화(소쉬르의 용어로는 파롤이

며, 이는 랑그에 대립되는 것이다. 랑그가 지칭하는 언어 속에서 기호는 발화된다.)에서 기표와 '개념적' 기의 사이의 자의적이면서도 필연적인 연관성을 수립하는 것으로 설정했다. 소쉬르는 『강의』의 가장 유명한 대목에서 다음과 같이 쓰고 있다.

> 언어에는 차이만이 존재한다. 더 나아가 일반적으로 차이는 자립적인 항을 전제하며 그 항 사이에서 차이가 확립되지만, 언어에서는 자립적인 **항 없이** 차이만이 존재한다. …… 한 기호의 관념(기의)이나 음성적 질료(기표)에 존재하는 것보다는 그 기호를 둘러싼 다른 기호들 안에 존재하는 것들이 더 중요하다.

이는 어떤 언어 기호도 홀로 의미 작용을 할 수 없음을 뜻할 뿐만 아니라, 언어는 하나의 체계이며 그 체계의 모든 단위들은 상호 의존적이라는 것을 뜻한다. "나는 먹는다"와 "나는 먹었다"는 겨우 글자 하나의 차이지만 다른 의미를 지닌다. 그러나 "나는 먹는다"의 현재시제의 기의는 "나는 먹었다"의 과거시제의 기의에 대립될 때에만 존재할 수 있다. 즉 하나의 언어 기호가 단순하게 확인(그리고 이해)되려면, 우리의 정신이 그 기호가 속한 체계 내의 경쟁자들을 가늠해 보고 발화의 맥락을 어림잡아 재빨리 부적격자들을 제거해야 한다. 왜냐하면 "나는 먹는다"는 "나는 먹었다"에 대립될 뿐만 아니라 "나는 삼킨다" "나는 씹는다" 심지어 (음식의 의미론적 영역을 벗어나는) "나는 노래한다" "나는 걷는다" 등에도 대립되기 때문이다. 요컨대, 어떤 기호의 본질적인 특징은 그것이 다른 기호가 아니어야 한다는 점이다. 그러나 소쉬르는 다음과 같이 덧붙인다.

> 언어 안의 모든 것이 부정적이라고 말하는 것은 기의와 기표가 별개의 것으로 고려될 때만 참이다. 즉 기호를 총체적으로 고찰하면, 기호의 질서 내에서 어떤 실증적인 것을 발견하게 된다.

달리 말하면, 청각적 기표와 '개념적' 기의는 부정을 통해서만 차이를 갖지만,(이것들은 이것들이 아닌 것에 의해 정의된다.) 어떤 실증적인 사실이 기표와 기의의 합성체, 즉 "언어가 지닌 단독적 유형의 사실들"인 이른바 기호를 통해 도출된다. 이것은 이상하게 여겨질 수도 있는데, 소쉬르는 이외의 다른 곳에서 기호의 **대립적인** 본성을 주장했기 때문이다. "언어는 형식일 뿐 실체가 아니다."라는 발견에 의존하고 있는 소쉬르의 언어학이 여기서는 갑자기 어떤 실체적인 성질을 재도입하고 있는 것이 아닐까?

모든 것이 **가치** 개념을 중심으로 선회한다. 소쉬르의 가치 개념은 가장 복잡하고 논쟁적인 개념 중 하나다. 기호는 실증적이다. 왜냐하면 기호는 자신만의 체계 내에서 자신과 비교되고 교환될 수 있는 것들에 의해 규정된 가치를 지니기 때문이다. 이 가치는 1000달러 지폐에 대한 100달러 지폐의 가치처럼 절대적으로 차별적인 것이지만, 기호에게 "어떤 실증적인 것"을 부여한다. 소쉬르에게 가치는 경제적인 개념이다. 가치는 한 체계 내에서 기호들의 교환을 허용하지만, 또한 기호들이

2 · 파블로 피카소, 「황소 머리 Bull's Head」, 1942년
자전거 안장과 핸들의 아상블라주, 33.5×43.5×19cm

피카소는 소쉬르를 읽지 않았지만 자신의 고유한 시각 어휘 속에서 이 구조언어학의 아버지가 '기호의 자의성'이라 명명한 것을 발견했다. 기호는 주어진 체계 내에서 다른 기호와의 대립을 통해 정의되므로, 해당 체계의 규칙에 일치하기만 하면 어떤 것도 다른 어떤 것을 대표할 수 있다. 피카소는 자전거 핸들과 안장을 사용하면서도 여전히 재현의 영역에 머물러 있는 이 작품을 통해, 서로 전혀 다른 요소를 합성하여 황소의 뿔 달린 머리로 독해되기 위해 요구되는 최소값을 정의한다. 동시에 피카소는 아상블라주의 은유적 힘도 보여 준다.

다른 체계에 속한 기호와 완전하게 교환되지 못하도록 차단한다. 예컨대, 프랑스어 mouton은 영어 sheep(양)이나 mutton(양고기)과 다른 가치를 지니는데, 양과 양고기 모두를 뜻하기 때문이다.

소쉬르는 가치 개념을 설명하기 위해 체스의 은유를 사용했다. 게임 중에 말을 하나 잃어버렸을 때 잃어버린 말을 어떤 말로 대체하는지는 중요하지 않다. 경기자들은 그들이 원하는 어떤 대체물도 자의적으로 선택할 수 있고, 어떤 대상도 잃어버린 말을 대체할 수 있으며, 심지어 경기자들의 기억력에 의존해 실재 대상 없이도 그 말을 대체할 수 있다. 왜냐하면 잃어버린 말의 가치를 부여하는 것은 바로 그 말이 속한 체계 내에서의 기능이기 때문이다.(게임에서 말의 위치가 달라질 때마다 말의 의미가 변하는 것과 마찬가지다.) 소쉬르는 다음과 같이 말했다. "만일 당신이 기호를 하나씩 추가해 언어를 증가시킨다면, 당신은 동일한 비율로 다른 기호들의 가치를 축소시키게 된다. 반대로 오로지 두 개의 기호만을 선택한다면 …… 모든 가능한 의미 작용은 이 두 기호가 나눠 가져야 한다. 한 기호가 대상들의 절반을 지칭하고, 다른 기호가 대상들의 나머지 반쪽을 지칭해야 할 것이다." 이 떠올리기 어려운 두 기호 ▲ 각각의 가치는 엄청났을 것이다. 이런 점에서 야콥슨과 러시아 형식주의자들이 입체주의에 대한 연구를 통해 소쉬르와 유사한 결론에 도달했다는 것은 놀라운 일이 아니다. 특히 피카소의 입체주의는 그의 회화 체계 내에서 기호들의 상호교환 가능성을 열렬히 보여 줬으며, 피카● 소가 1913년에 만든 일련의 콜라주에서 머리를 기타나 병으로 변형시키기 위해 요청되는 최소한의 행위에 대한 유희는 소쉬르의 진술을 직접적으로 시연한 것처럼 보인다. 이런 은유적 변형은 피카소가 야콥슨과 달리 환유의 극에 매여 있지 않음을 보여 준다. 대신 피카소는 특별히 은유적인 동시에 환유적인 합성 구조를 기대했던 것으로 보인다. 일례로 1944년 조각 「황소 머리」[2]를 들 수 있다. 이 작품의 자전거 핸들과 안장의 결합(환유)은 하나의 은유(이 두 개의 자전거 부품의 합은 황소 머리와 같다.)를 생산해 낸다. 이외에도 대체와 조합이라는 두 구조주의적 활동에 기초를 둔 즉각적인 변형은 피카소의 수많은 작품에서 찾아볼 수 있다. 바르트를 인용해 말하자면, 피카소의 입체주의는 "구조주의 활동"이었다. 즉 서구 미술의 구상 전통에 대한 구조 분석을 수행했을 뿐만 아니라 새로운 대상들을 구조적으로 배치했던 것이다.

일례로 피카소가 새로운 조각의 재료로서 공간을 발명한 것을 들 수 있다. 피카소가 1912~1913년에 제작한 입체주의 작품들이 조각 역사상 중요한 계기였다는 것은 이미 인정받고 있는 사실이다. 그러나 공간을 새로이 부각시킨 방법이 항상 이해됐던 것은 아니다. 피카소의 1912년작 「기타」[3] 이전까지는, 깎거나 주조한 서구의 조각은 하나의 덩어리, 즉 중립적으로 파악된 주변 공간에서 스스로 분리된 하나의 입체로 구성되거나 아니면 저부조로 제작되었다. 아프리카 미술의 발견에 힘입은 피카소는 서구 조각이 대상의 실재 공간에 의해 삼켜질까 봐 두려워 마비되어 있음을 깨달았다.(르네상스 이후의 재현 체계에서 미술은 본질적으로 세계에서 안전하게 분리되어 천상의 환영으로 남겨져 있었다.) 피카소는 마르셀 뒤샹이 레디메이드를 통해 도발한 것처럼 이런 미술의 격리를 ■ 전부 무시하지는 않았다. 오히려 피카소는 조각을 만드는 재료의 하나

▲ 1915 ● 1912 ■ 1914

3 • 파블로 피카소, 「기타 Guitar」, 1912년 가을
금속판, 끈, 철사, 77.5×35×19.3cm

구조주의에 있어서 기호는 대립적일 뿐 실체적이지 않다. 말하자면 기호의 형태와 의미 작용은 오로지 같은 체계 내에 있는 다른 기호와의 차이에 의해서만 정의될 뿐 독립적으로는 아무것도 의미하지 않는다. 빈 공간과 표면을 대조적으로 병치시킨 이 조각은 이른바 '종합적 입체주의'의 탄생을 알리는 작품이다. 종합적 입체주의가 고안한 주요 형식은 콜라주였다. 이 조각에서 피카소는 빈 공간을 기호로 변형시켜 기타의 외피를 대신하고, 돌출한 원통을 기호로 변형시켜 기타의 구멍을 대신했다. 즉 공간이라는 비실체를 조각의 재료로 변형시킨 것이다.

로 공간을 도입했다. 「기타」의 몸체 중 일부는 가상의 입체지만 우리는 그 입체의 바깥 표면을 보지 못하므로(그것은 비물질적이다.) 다른 평면의 위치를 통해 그것을 직관할 수 있다. 소쉬르가 언어 기호와 관련해 발견한 것과 마찬가지로, 피카소는 조각적 기호가 실체적일 필요가 없음을 발견했다. 텅 빈 공간도 하나의 차별적인 표식으로 변형될 수 있으며 그 자체로 모든 종류의 다른 기호와 결합할 수 있다. 즉 피카소는 동료 조각가들에게 더 이상 공간을 두려워하지 말고 공간을 조각하라고 말한 것이다.

야콥슨이 언급한 것처럼 입체주의는 기법들이 분리될 수 있는 하나의 "특별한 경우"이며(예컨대, 입체주의 회화에서 명암은 윤곽선에서 독립되어 있다.) 입체주의 시기의 피카소만큼 훌륭한 구조주의자였던 미술가는 이 세기에 흔치 않았다. 구조주의 비평가들이 내세운 또 다른 후보자는 피 ▲ 트 몬드리안(Piet Mondrian, 1872~1944)이었다. 몬드리안은 1920년부터 줄곧 신중하게 회화 어휘를 검은 수평선과 수직선, 원색 평면, '무채색'(흰색, 검은색, 회색) 평면 같은 몇 개의 요소로 환원시켰으며 이 제한된 변수 안에서 극히 다양한 작품들을 생산했다.[4] 이를 통해 몬드리안은 임의의 체계에서 조합할 수 있는 경우의 수가 무한함을 입증했다. 소쉬르의 용어를 빌리자면, 몬드리안이 창조한 새로운 회화적 랑그는, 소수의 요소와 규칙(예를 들면 "대칭 금지" 같은 규칙)으로 이루어졌기 때문에, 이렇듯 제한된 언어(몬드리안의 파롤)에서 이끌어 낼 수 있는 가능성의 무한한 범위를 훨씬 뚜렷하게 보여 준 셈이다. 몬드리안은 자신의 체계 내에서 가능한 회화적 표식의 목록을 제한했지만, 바로 이 제한 때문에 그 표식들의 '가치'가 엄청나게 증가됐다.

몬드리안은 구조주의라는 말이 있기 전부터 구조주의자였던 것처럼 보이지만 습작에 처음 적용한 분석 방법은 구조적 형식 분석이 아니라 오히려 형태학적인 분석이었다. 이런 형태학적 형식주의는, 그의 작품에서 드러나는 균형과 불균형, 색채의 생동감, 리듬감 있는 스타카토에 대해 탁월하게 설명해 주긴 하지만, 이는 주로 몬드리안의 구성적 도식에만 초점을 맞추고 있으며 작품의 인상에만 관심을 두었다. 결국 이 접근법은 '의미'에 대해 논의하기를 거부했다는 점에서 동어반복일 뿐이었다. 그러나 몬드리안이 말하려던 것에 반대되는 접근법이었음에도 불구하고, 도상학적이고 상징주의적인 해석이 오랫동안 선호된 것은 우연이 아니다.

70년대에 이르러서야 비로소 몬드리안 작품에 대한 구조적 독해가 등장했다. 몬드리안의 회화적 요소들의 다양한 조합이 맡은 의미론적 기능이 연구되었고, 외관상 경직돼 보이는 형식 체계가 어떻게 다양한 의미를 산출했는지 분석되었다. 구조적 독해는 상징주의적 해석과 달리 이런 회화적 요소에 하나의 고정된 의미를 할당하지 않는다. 오히려 구조적 독해는 몬드리안이 1920년에 고안한 '신조형주의'의 회화 어휘가 어떻게 30년대 초부터 자기 파괴적인 기계로 변형되어, 형상을 없애고 색면, 선, 표면, 더 나아가 모든 가능한 정체성을 없애게 됐는지 보여 주었다. 달리 말하면, 몬드리안의 미술이 점점 더욱 강렬해지는 인식론적 허무주의에 도달했음을 보여 주었다. 만일 비평가와 사학자들이 몬드리안 작품의 형식 전개를 더 날카롭게 분석했더라면, 몬

▲ 1913, 1917a, 1944a

드리안이 1930년부터 글을 통해 회화에서 성취하고자 하는 것에 무정부주의의 정치적 관점을 연결시키고 싶어 했다는 것을 더 일찍 간파할 수 있었을 것이다. 같은 맥락에서 비평가와 사학자들이 몬드리안의 고전적인 신조형주의 작품이 구조적인 에토스에 의한 것임을 알아챘다면, 그의 생애 마지막 10년 동안에는 이런 에토스가 그의 미술의 토대를 이루고 있던 이항대립의 집합을 해체하는 방향으로 조정되었다는 것도 이해할 수 있었을 것이다. 즉 그들은 몬드리안도 바르트와 마찬가지로 구조주의 실천가로 출발해 결국 구조주의의 가장 무시무시한 공격자 중 한 명이 되었음을 깨달았을 것이다. 그러나 그들이 몬드리안의 공격성을 진단하기 위해서는 구조주의 자체에 대해 매우 잘 알고 있어야만 했다.

1920년 이후 몬드리안 미술은 다음 두 가지 측면에서 구조주의적 접근법을 적용하기에 이상적이었다. 첫째, 몬드리안 미술은 하나의 닫힌 목록이었다.(전체 작품 목록 수도 적고 그가 사용한 회화 요소의 수도 한정적이었다.) 둘째, 그의 작품은 쉽게 몇 가지 계열로 분류할 수 있다. 모든 구조 분석이 방법론으로서 처음 내딛는 두 단계는 다음과 같다. 우선 일관된 규칙들의 집합을 연역해 낼 수 있는 대상들의 닫힌 목록을 정의하고, 다음으로 그 목록을 몇 가지 계열로 분류한다. 몬드리안 작품도 면밀한 연구를 통해 다양한 계열이 파악된 후에야 그 의미에 대한 정교한 연구가 가능해졌다. 그렇다면 한 미술가를 통해 구조 분석을 연구할 수 있다면, 러시아 형식주의자나 바르트가 보여 준 것처럼 단일 작품을 미시적으로 구조 분석하는 것도 가능하며, 클로드 레비-스트로스가 신화 전체에 대한 광대한 연구에서 입증한 것처럼 임의의 영역 전체를 거시적으로 구조 분석하는 것도 가능하다. 방법은 언제나 동일하며, 다만 연구 대상의 규모가 변화할 따름이다. 각각의 경우에, 각각의 '단위들'은 그것들의 상호 관계를 이해하고 대립적인 의미 작용을 드러낼 수 있도록 뚜렷이 구별되어야 한다.

물론 구조 분석은 한계가 있다. 왜냐하면 이 방법은 분석 목록의 내적 정합성과 통일성을 전제하기 때문이다. 이런 이유로 구조 분석은 단일한 대상을 다루거나 범위가 제한된 계열을 다룰 때 최고의 결과를 낼 수 있다. 소위 '후기구조주의' 및 '포스트모더니즘' 문학과 미술의 실천은 내적 정합성, 닫힌 목록, 작가성 등의 개념을 강력히 비판함으로써 60년대를 구가했던 구조주의와 형식주의의 명성을 효과적으로 깎아내렸다. 그러나 이 책에서 거론된 여러 사례를 통해 분명해지겠지만, 구조적이고 형식주의적인 분석이 지닌 발견의 힘은 특히 모더니즘 정전과도 같은 순간들에 관련해서는 폐기돼서는 안 될 것이다.

<div align="right">이브-알랭 부아</div>

4 • 피트 몬드리안, 「**빨강, 파랑, 검정, 노랑, 회색의 구성**
Composition with Red, Blue, Black, Yellow, and Grey」,
1921년 캔버스에 유채, 39.4×35cm

모든 담론을 발생시키는 수단인 순열과 조합은 바르트가 명명한 "구조주의 활동"의 주요한 두 측면을 구성한다. 이 두 캔버스에서 몬드리안은 마치 과학자처럼 중심부의 사각형에 대한 우리의 지각이 그 사각형 주변의 변용에 따라 변하는지, 그렇다면 어떻게 변하는지 살펴본다.

더 읽을거리

로만 야콥슨, 「시란 무엇인가?」와 「언어의 두 양상과 실어증의 두 유형」, 『문학 속의 언어학』, 신문수 옮김 (문학과 지성사, 1989)
롤랑 바르트, 『현대의 신화』, 이화여자대학교 기호학연구소 옮김 (동문선, 1997)
페르디낭 드 소쉬르, 『일반언어학 강의』, 최승언 옮김 (민음사, 1990)
프레드릭 제임슨, 『언어의 감옥: 구조주의와 형식주의 비판』, 윤지관 옮김 (까치, 1985)
Thomas Levin, "Walter Benjamin and the Theory of Art History," *October*, no. 47, Winter 1988

▲ 서론 4, 1972e, 1977a, 1984b

4 후기구조주의와 해체

60년대 내내 공인된 냉소주의에 맞서 싸운 청년들의 이상은 계속되는 충돌을 낳았으며, 이는 베트남전에 반발해 버클리·베를린·밀라노·파리·도쿄 등 세계 전역의 학생들이 일으킨 1968년 시위에서 절정에 다다랐다. 1968년 5월 파리에 유포된 한 학생의 유인물에는 그 갈등의 본성이 잘 드러나 있다.

> 우리는 노동계급 자녀들의 희생으로 운영되는 교육 체계에서 사회적 선별의 기제에 봉사하는 교사가 되기를 거부한다. 우리는 정부의 선거 캠페인 슬로건을 선전하는 사회학자가 되기를 거부한다. 우리는 '조별 노동자들'이 자본가의 최대 이익에 준해 '기능'하게 만드는 심리학자가 되기를 거부한다. 우리는 이윤 경제의 독점적인 이익을 도모하기 위해 연구하는 과학자가 되기를 거부한다.

이런 거부의 이면에는 대학에 대한 고발이 있었다. 오랫동안 자율적이고 무사심하며 '자유로운' 지식 연구의 장소로 여겨지던 대학은 이 유인물이 탓하고 있는 정부와 산업의 사회 재편에 가담한 이해 당사자의 하나가 돼 버렸다.

학문 연구든 예술 실천이든 각각의 사회적 기능들이 자율적이거나 무사심할 수 없다는 고발과 부정의 구호들은 대학의 울타리 너머에서도 어김없이 반향을 불러일으켰다. 물론 미술계에도 즉각 영향을 미쳤 ▲다. 예컨대 브뤼셀의 마르셀 브로타스(Marcel Broodthaers, 1924~1976)를 비롯한 벨기에 미술가들은 팔레 데 보자르의 대리석 실을 점거하고 잠시나마 그곳을 기존 행정부로부터 '해방'시켜 자체적으로 통제함으로써 학생운동과 연대했다. 더 나아가 브로타스는 학생운동의 행동 패턴 중 하나인 유인물 형태의 선언문을 공동으로 작성해 대중에게 유포했다. 한 선언문에서 자신들을 자유연합이라 칭한 이들 점거자들은 "소비 대상으로 간주된 모든 형태의 상업화된 예술을 고발한다."고 썼다. 브로타스가 1963년부터 사용해 온 이런 대중 전달 형식은 당시에 그가 '근대미술관'이라는 이름으로 진행하던 허구의 미술관 작업의 토대가 되었다. 그는 그 미술관 산하에 열두 남짓한 부서들, 예를 들어 '19세기 분과'와 '독수리 부'[1] 등을 마련하고 대중에게 띄우는 일련의 "공개 편지"를 통해 의사를 전달했다. 브로타스의 미술관은 생산자(미술가)와 유통자(미술관이나 갤러리) 사이의 분리, 비평가와 미술가 사이의 분리, 말하는 자와 말해지는 자 사이의 분리 같은 기존 미술계의 분리에 근본적으로 도전함으로써 무사심하기는커녕 권력의 장신구에 불과한 문화 제도를 장악하고 있는 '이익'의 벡터에 관해 풍자적이면서도 심오한 성찰을 수행했다.

말할 권리를 거머쥠으로써 말해지는 자로서의 종속적인 자세를 거부하고, 권력의 분리를 지탱하는 제도적·사회적 분할에 도전하는 이런 태도는 학생 정치 외에 다른 곳에서도 힘을 얻었다. 인문과학이라고 통칭되는 다양한 학문 분과의 전제와 가정이 재평가의 대상이 됐고, 이런 움직임은 1968년 무렵 후기구조주의라는 용어로 결집됐다.

'무사심'은 없다

▲구조주의(프랑스의 지배적인 방법론적 입장이었으며 이에 대한 반발로 후기구조주의가 등장했다.)는 한 사회의 언어 체계나 친족 체계 같은 모든 인간 활동이 하나의 규칙에 의해 지배되는 체계로 보았다. 그 체계는 비교적 자율적이고 스스로 유지되는 구조이며, 그 체계의 법칙은 상호대립이라는 특정한 형식 원리에 따라 움직인다고 간주됐다. 이처럼 심지어 조직되는 과정 중에도 체계 자체에 주어진 재료들만을 통해 형식적이고 재귀적인 방식으로 정돈되는 자기 규제적인 구조에 대한 사상은 각각의 다양한 예술 분과나 매체에 대한 모더니즘 사상과 명쾌하게 맞아떨어지는 것이었다. 이런 평행 관계가 성립하는 한, 1968년의 학문적이고 이론적인 투쟁은 70~80년대 미술의 전개와 밀접하게 관련된다.

후기구조주의는 각각의 체계가 자율적이며 체계의 규칙과 활동은 해당 체계의 경계 **내에서** 시작되고 끝난다는 구조주의의 전제를 거부하면서 성장했다. 언어학에서 이런 태도는 언어 구조에 대한 제한된 연구를 확장시켜, 언어가 행동으로 진행되는 방식을 일컫는 **연동소와 수행사**의 형태에 대한 연구로 이어졌다. 연동소는 '나'와 '너' 같은 단어이며, 여기서 '나'의 지시 대상(즉, '나'라고 발화하는 사람)은 대화 중에 교대로 이동된다. 수행사는 혼인 서약에서 화자가 "하겠습니다.(I do.)"라고 대답하는 때처럼, 발화됨으로써 의미가 결정되는 동사의 발화를 말한다. 언어는 단지 메시지 전달이나 정보 소통을 위한 재료일 뿐만 아니라 대화자에게 대답해야 할 의무를 부과한다. 그러므로 언어는 언어 행위의 수신자에게 어떤 역할, 어떤 태도, 어떤 전체적인 담론 체계(코드화와 탈코드화의 규칙뿐만 아니라 행동과 권력의 규칙까지)를 부과한다. 따라서 주어진

▲ 1972a

▲ 서론 3

1 · 마르셀 브로타스, 「현대미술관, 독수리 부, 구상 분과: 점신세에서 현재까지의 독수리」, 1972년
설치 장면

마르셀 브로타스는 미술관 관장으로서 도쿠멘타전에서 자기 미술관의 '공보 분과'를 조직했으며, 다른 미술관에서는 특별 소장품 전시를 조직했다. 이 도판은 1972년 뒤셀도르프 국립미술관에서 조직된 전시의 한 장면이다. 다양한 소장품 중 하나인 독수리들은 샴페인 코르크 마개에 찍혀 있는 독수리처럼 대중문화에서 가져온 것도 있었고 로마의 피불라 같은 값진 물건에서 가져온 것도 있었다. 모든 독수리들은 "이것은 예술 작품이 아니다."라는 설명문을 달고 있었는데, 브로타스가 도록에서 설명했듯이, 이 설명문은 뒤샹의 레디메이드와 마그리트의 발상(1929년 작 「이미지의 배반」에 마그리트가 써 넣은 해체적 문구 "이것은 파이프가 아니다.")을 결합시킨 것이었다. 이 전시를 담당한 미술관 부서는 구상 분과였다.

언어 교환의 내용과는 별개로, 언어 교환의 성립이란 그 교환의 제도적 틀 전체를 수용(또는 거부)한다는 것을 의미한다. 1968년 초, 언어학을 공부하던 오스왈드 뒤크로(Oswald Ducrot)는 그 제도적 틀을 "전제조건"이라고 불렀다.

전제조건을 거부하는 것은 논쟁적 태도를 구성한다. 이는 겉으로 드러난 것에 대한 비판과는 매우 다르다. 전제조건의 거부는 언제나 다량의 공격성을 함축하고 있으며 이 공격성이 대화를 인간 사이의 대결로 변형시킨다. 상대방의 전제조건을 거부한다는 것은 발화 자체뿐만 아니라 그 발화를 만들어 낸 언표 행위까지도 실격시키는 것이다.

1968년을 계기로 거부된 전제조건의 한 예로, 프랑스 대학생들이 이제부터 교수를 부를 때 친근한 형태의 이인칭 대명사 "너(tu)"를 사용하고, 성이 아니라 이름으로 부르겠다고 주장한 일을 들 수 있다. 이런 주장이 가능했던 근거는 대학이 점거 학생들을 강제로 해산시키기 위해 경찰을 불러들이면서 스스로 전제조건을 폐기했다는 사실에 있었다.(역사적으로 경찰은 소르본 교내에서는 아무런 권한도 행사할 수 없었다.)

자율적인 학문 분과나 예술 작품은 자신의 틀이 반드시 자신의 바깥에 놓인 비본질적인 부가물일 뿐이라고 생각하는 반면, 수행적인 언어 개념은 틀이 언어 행위의 핵심이라고 말한다. 왜냐하면 언어 교환이란 애초부터 그 교환의 수용자에게 전제조건 전체를 부과하는(또는 부과에 실패한) 행위이기 때문이다. 그러므로 언어 행위는 어떤 메시지의 단순한(중립적인) 전달 이상의 것이다. 언어 행위는 권력 관계를 결정하는 것이며, 수신자의 말할 권리를 변경하기 위한 수단이다. 권력이 부과된 전제조건을 보여 주기 위해 뒤크로가 제시한 예는 대학의 시험과 경찰의 심문이었다.

틀에 도전하기

60년대 등장한 이런 언어관의 변화를 누구보다도 앞서 이끈 사람은 프랑스 구조언어학자 에밀 방브니스트(Émile Benveniste, 1902~1976)였다. 그는 언어 교환의 유형을 **서사**와 **담론**으로 구분하고, 각각의 고유한 특색을 설명했다. 서사(또는 역사 집필)는 전형적으로 삼인칭을 사용하며 과거시제 형식만을 허용한다. 이와 대조적으로, 생생한 의사소통을 뜻하는 방브니스트의 용어인 담론은 전형적으로 현재시제 및 일인칭과 이인칭(연동소 '나'와 '너')을 사용한다. 따라서 담론의 특징은 전달이 능동적으로 이루어지며 그 안에 송신자와 수신자가 반드시 등장한다는 점이다.

프랑스의 역사가이자 철학자인 미셸 푸코는 1969년 콜레주 드 프랑스 강의를 통해 이런 생각을 더욱 발전시켰다. 푸코가 방브니스트의 '담론'이라는 용어를 적용시킨 대상은 늘 중립적인 소통으로 여겨지던 학문적 정보였는데, 이 정보는 주어진 한 학문 분과 내에 담긴 것이었으며 (마치 서사처럼) '객관적으로' 전달된 정보로 여겨져 왔다. 여기서 푸코는 상반된 입장을 취하며 '담론'이 언제나 권력 관계와 힘의 행사로 가득 차 있다고 주장했다. 이 주장에 의하면 지식은 한 분과의 자율적

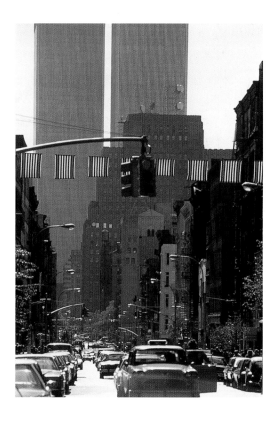

**2 • 다니엘 뷔랭, 「틀의 안과 밖 Within and beyond the frame」
의 자료 사진 일부, 1973년**
뉴욕 존 웨버 갤러리 현장 작업

70년대 초 뷔랭은 레디메이드에 한정된 회화 작업만 선보였다. 그는 상
품으로 생산된 회색과 흰색 줄무늬 차양(프랑스 관청 건물에서 사용하
는 차양)을 잘라서 천의 가장자리 줄무늬 하나를 직접 그려 넣어 '자신
의 작업'으로 만들곤 했다. 뷔랭은 존 웨버 갤러리를 관통해 창문 너머
거리를 가로지르도록 그 천을 매다는 설치 작업을 했는데, 이것은 전시
홍보를 위한 일종의 배너 광고 같았다.

내용이기를 그치고 이제 **규율적인 것**, 즉 권력의 활동이 된다. 따라서
뒤크로의 '전제조건'과 마찬가지로, 푸코의 '담론'은 마치 교실이나 경
찰서에서 작동되는 권력 관계처럼 언어 행위를 제도적으로 재단하는
담론의 틀을 폭로하는 것이다.

▲　'미술관 관장'으로 가장해 말할 권리를 얻은 브로타스는 당시 푸코
같은 후기구조주의자들이 이론화하고 있던 제도적 틀에 일종의 도전
장을 내민 것이었다. 바로 그 틀을 가지고 작업을 진행한 브로타스는
미술관 행정 부서의 규칙을 제정하고 그 부서들이 '지식'의 목록을 만
들어 내는 방식을 패러디했다. 그 틀이 작업의 바깥이 아니라 작업의
중심부에서 명백히 드러났기 때문에, 실상 벌어진 사태는 "언어 행위의
적법성을 검토의 대상으로" 삼는 일이었다. 독수리 부는 미술관의 각
● 전시품 밑에 "이것은 예술 작품이 아니다."라는 마그리트식 꼬리표를
붙였다.

　브로타스만이 예술 실천을 이런 제도적 틀에서 꺼내려 했던 것은 아
니다. 사실 '제도 비판'이라는 이름을 지닌 모든 실천이 문화의 중립적
인 담지자로 여겨지는 것들에 주목해 그 중립성에 문제를 제기하며 시
■ 작됐다. 예컨대 프랑스 미술가 다니엘 뷔랭은 틀의 전제조건들이 외따
로 슬그머니 숨어 있지 못하게 하여 제도적 틀의 권력에 도전했다. 70
년대에 등장한 그의 작업은 권력의 작동을 보장하는 모든 구분들을
드러내는 것이었다. 1973년 뷔랭은 「틀의 안과 밖」[2]을 전시했는데 회
색과 흰색 줄무늬가 들어간 19개의 천을 매달아 만든 작품이었다. 그
길이가 거의 60여 미터에 달하는 뷔랭의 이 '회화'는 뉴욕 존 웨버 갤
러리의 한쪽 끝에서 시작해 가뿐하게 창문 너머까지 이어져 마치 퍼
레이드를 위해 매단 수많은 깃발들처럼 도로를 가로질러 맞은편 건물
에까지 다다랐다. 작품의 제목이 가리키는 틀은 분명 갤러리의 제도적
틀로서, 이 틀이 갤러리가 보유한 대상들의 특정한 성질을 보증해 준
다. 희소성·진품성·독창성·유일성 같은 이 특정한 성질들은 갤러리
공간이 암묵적으로 옹호하는 작품의 가치이기도 하다. 이런 가치들은
희소성·독창성·유일성을 지니지 않은 우리 문화의 다른 대상으로부터
예술을 분리시키고 그것을 그 문화의 한 자율적 체계로서 내세운다.

　그러나 희소성·유일성 등은 갤러리가 특정한 가격을 매겨 놓은 가
치이기도 하다. 따라서 갤러리가 판매하는 것과 다른 상업 공간의 상
품 사이의 근본적인 차이는 사라진다. 판매를 목적으로 만든 차양과
거의 구별되지 않는 동일한 줄무늬 그림들이 갤러리의 틀을 돌파해 그
경계 너머 창문 밖까지 나가 버렸을 때, 뷔랭은 관람자에게 이 그림들
이 어느 지점에서 '회화'(희소성, 독창성 등의 대상)이기를 멈추고 깃발, 널어
놓은 시트, 개인전 광고, 사육제 장식천 같은 다른 대상들의 체계에 속
하게 되는지 결정할 수 있느냐고 묻는 듯하다. 즉 뷔랭은 작품에 가치
를 부여하는 체계의 권력이 지닌 적법성을 시험했던 것이다.

　또한 풍경(자연적 장소)과 풍경의 미적 담지자('비장소') 사이의 관계를
다룬 로버트 스미슨의 작업 핵심부에도 틀에 대한 문제가 있었다. 「비
(非)장소」라는 이름의 연작에서 스미슨은 특정한 산지의 광물(광석, 광
재, 점판암)을 기하학적 모양의 상자에 담아 갤러리 공간으로 가져왔다.
각각의 상자는 광물 표본의 원산지를 표시하기 위해 벽에 붙인 지도

▲ 1972a　　● 1927a, 1972a　　■ 1967c, 1971

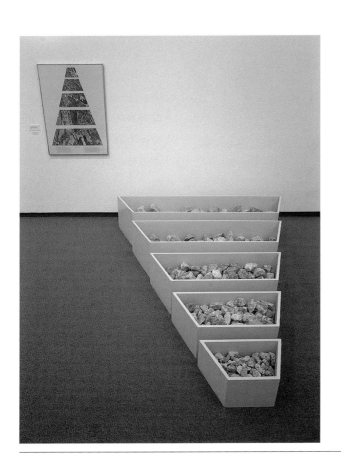

3 • 로버트 스미슨, 「비(非)장소(뉴저지 프랭클린) A Non-site (Franklin, New Jersey)」, 1968년
채색된 나무 상자, 석회암, 실버 젤라틴 프린트, 종이에 흑연 타이핑, 문자 전사, 액자용 대지, 상자 41.9×208.9×261.6cm, 액자 103.5×78.1cm

스미슨의 「비장소」는 뉴욕 자연사박물관의 디오라마와 관련이 깊다. 자연사 박물관의 자연계 견본들은 전시물로서 미술관에 수입되어 필연적으로 미적 공간의 '순수성'을 오염시킨다. 이 작품의 상자는 도널드 저드와 로버트 모리스 같은 미니멀리즘 미술가들이 적극적으로 부인했던 유미주의가 오히려 미니멀리즘에서 구현되고 있다고 고발하며 미니멀리즘에 대해 반어적인 방식으로 논평한다.

의 부분들과 똑같은 형태를 지닌 까닭에 그 지도와 시각적으로 연결된다.[3] 기하학적인 상자가 광물을 하나의 기호(사다리꼴)로 만들어 광석의 채굴지와 광석 자체를 '대표'하게 함으로써 자연을 예술화하고 실재를 실재의 재현으로 탈바꿈시키는 이 명백한 행위, 이것이 바로 스미슨이 갤러리, 미술관, 미술 잡지 같은 미술계 공간의 체계에 위탁한 일이다.

▲ 스미슨의 상자와 지도에서 보이는 지구라트를 닮은 구조는 어쩌면 그의 미술의 이런 측면이 단지 일종의 아이러니한 형태 놀이에 불과할 뿐임을 보여 주는 것일 수도 있다. 그러나 또한 점점 좁아지는 상자들은 풍경에서 읽을 수 있는 일종의 자연사, 즉 처음엔 풍부했던 채굴량이 점점 줄어들어 결국 공급이 중단되는 연속적인 단계도 말해 주고 있다. 형식, 미, **자기** 지시 등 자연사와는 매우 다른 이야기를 하기로 합의된 미술계 담론의 틀 안에서 재현될 수 없었던 것이 바로 이런 자연사였다. 그러므로 스미슨의 전략은 다른 낯선 재현 방식을 갤러리의 틀 안으로 밀반입하는 것이었다. 그는 자연사박물관의 재현 방식을 택했다. 사실 자연사박물관에서 광석과 상자와 지도는 비범한 예술적 추상이 아니라 '실재'에 관한 생각들을 정리하고 분류하는 전혀 다른 지식 체계의 기본 요소이다.

그러므로 미적 담지자에서 벗어나고, 제도적 틀의 굴레를 끊고, 미술계의 전제조건이 확립한 가정과 암묵적인 권력 관계에 도전하려는 70년대의 이 모든 노력은 특정한 장소들(갤러리, 미술관, 채석장, 스코틀랜드 고지대, 캘리포니아 해안)과 관련해 진행됐고, 미술 작품이 이 장소들에 **다시 틀을 지우는**(reframe) 기능을 맡았다. 다시 틀을 씌운다는 것은 일종의 특이한 반전을 수행하는 것이다. 장소들이 (눈에 안 띄게 슬그머니) 틀의 역할을 하던 예전의 미적 관념들이 이제는 풀려난 유령들처럼 실재의 장소들 위에서 맴돌게 됐고, 장소 자체(흰 벽, 신고전주의 주랑, 아름다운 황무지, 굽이진 언덕, 노출된 암석들[4])는 새로운 종류의 재현을 위한 물질적 토대(이전엔 물감, 캔버스, 대리석, 점토가 담당했던 것)가 됐다. 이런 새로운 종류의 재현은 제도적 틀 자체의 이미지였으며, 마치 새로운 종류의 강력한 현상액이 비활성의 사진 원판에서 지금까지 감춰져 있던 정보를 풀어낸 것처럼 이제 제도적 틀이 눈에 보이게 됐다.

데리다의 두 강연
파리 고등사범학교에서 강의한 철학자 자크 데리다(Jacques Derrida, 1930~2004)는 방브니스트와 푸코가 밀어붙인 구조언어학을 취합해 자신만의 독특한 후기구조주의를 만들어 냈다. 데리다는 구조주의 자체의 어휘를 사용해 논의를 시작했다. 구조주의에서 언어의 특징은 언어
● 기호의 핵심이 근본적으로 이가(二價)에 있다는 점이다. 구조주의의 논리에 의하면, 기호는 기표와 기의의 짝짓기로 이루어지는데, 기표의 단순한 물질적 형태(음성이나 문자로 표현된 고, 양, 이)보다 특권적인 것은 바로 기의(한 마리의 고양이나 '고양이'의 관념 같은 지시 대상이나 개념)이다. 이는 기표와 기의 사이의 관계가 자의적이기 때문이다. 즉 고, 양, 이가 반드시 '고양이임'을 의미해야 할 어떤 이유도 없으며, 다른 문자의 조합도 이에 못지않게 '고양이임'을 의미할 수 있다. '고양이'에 해당하는 다른 단

4 • 리처드 롱, 「아일랜드의 원 A Circle in Ireland」, 1975년

스미슨은 「비장소」에 사용할 재료를 구하기 위해 풍경 속으로 들어가 풍경 자체가 조각의 한 소재일 수 있다고 제안했다. 그 결과로 생긴 대지 작업은 리처드 롱, 월터 드 마리아, 크리스토, 마이클 하이저 같은 미술가들에 의해 수행됐고 그들의 활동은 사진으로 기록됐다. 사진 다큐먼트에 대한 이런 의존성은 발터 벤야민이 1936년에 쓴 「기계 복제 시대의 예술 작품」에서 예견했던 주장을 확증하는 것이었다.

어가 다른 언어에 존재한다(프랑스어 chat, 이탈리아어 gatto, 독일어 Katze 등)는 사실이 이를 입증해 준다.

그러나 언어의 핵심에 기표와 기의 사이의 불평등만 있는 것은 아니다. 또한 구조주의 모델에는 '젊은(young)/나이 든(old)'이나 '남자(man)/여자(woman)' 같은 이항대립의 항 사이의 불평등도 있다. 이런 불평등은 **표시된** 항과 **표시되지 않은** 항 사이에 존재한다. 대립하는 두 항 중 표시된 항은 표시되지 않은 항보다 더 많은 정보를 발화하게 된다. 예컨대, '젊은/나이 든'이라는 이항과 "존은 메리만큼 젊다(John is as young as Mary)"는 진술을 보자. 여기서 "~만큼 젊다(as young as)"는 젊음을 함축하는 반면, "존은 메리와 동갑이다(John is as old as Mary)"는 젊음도 늙음도 함축하지 않는다. 더 높은 차수의 단어 합성에 가장 쉽게 어울리는 항이 표시되지 않은 항인데 이는 '남자/여자'를 살펴보면 명백해진다. 이 두 항 중에서 표시되지 않은 항은 인류(mankind), 의장(chairman), 연설자(spokesman) 등에서 볼 수 있듯이 '남자(man)'이다.

표시되지 않은 항은 자신의 대립항을 슬쩍 지나쳐 더 큰 일반성을 갖게 되기 때문에 암묵적인 권력을 갖게 되고, 따라서 외관상 중립적인 이항대립의 구조에 위계가 생긴다. 데리다는 이런 무언의 불평등을 방관하지 않고 표시되지 않은 항을 '표시'하기로 결심했다. 개인을 가리키는 일반대명사로 '그녀(she)'를 사용했으며, '그라마톨로지'(다음 문단 참고)를 이론화하면서 기의보다 기표에 우월한 위치를 부여한 것이

다. 이렇듯 표시되지 않은 것을 표시하는 행위를 뜻하는 데리다의 '**해체**'는 오로지 구조주의의 틀 안에서만 이해되는 전복 행위이다. 해체는 구조주의의 틀에 주목해 그 틀에 틀을 씌우고자 한다.

데리다의 영향력 있는 저서 『그라마톨로지』(1967)는 표시되지 않은 것을 표시해 보이지 않는 틀을 보이게 만드는 해체 활동의 결과물이었다. "그는 말한다(He says)"의 지위를 "그는 쓴다(He writes)"의 지위와 비교하면, "말한다(say)"가 표시되지 않은 항이며 "쓴다(write)"는 표시된 항임을 알 수 있다. 데리다의 '그라마톨로지'는 목소리(로고스)를 표시해 이런 위계를 전복할 뿐만 아니라 목소리가 글쓰기보다 우월하게 된 원천도 분석한다. 데리다는 자신의 박사 논문 『목소리와 현상(Speech and Phenomenon)』에서, 글쓰기가 사유의 투명하고 직접적인 모습을 훼손한다는 이유로 글쓰기를 폄하한 현상학자 에드문트 후설(Edmund Husserl, 1859~1938)의 이론을 분석했다. 그리고 데리다는 기억 흔적의 폄하된 기호(글쓰기, gramme)보다 특권적인 대우를 받는 로고스를 분석하면서 이른바 **대체보충**의 논리를 전개시켰다. 대체보충이란 인간의 능력을 보조하거나 확장하거나 보충하기 위해 도입됐지만(글쓰기가 기억이나 인간 음성의 범위를 확장한 예처럼), 반어적이게도 결국 인간의 능력을 대체하게 된 보충물을 뜻한다. 이런 위계는 데리다가 만든 차이(差移, différance)라는 용어의 배후에도 존재한다. 차이(差移) 자체는 언어의 기반으로 간주되는 차이(差異, différence)와 청각적으로 구분되지 않는다. 문자로 쓰인 형태를 통해서만 지각될 수 있는 차이(差移)가 지시하는 것은 바로 흔적과 단절 또는 간격을 트는 글쓰기의 활동으로서, 이를 통해 기호가 서로 분절되기 시작한다. 간격을 트는 이 활동에 의해, 언어의 기반으로 여겨지는 기표들 사이의 차이의 유희(예를 들어, 'cat'이 하나의 기호로 기능하고 언어 체계에서 가치를 지니는 이유는 오직 'cat'과 'bat'과 'car' 사이에 **차이**가 있기 때문이다.)가 시작될 뿐만 아니라, 기의도 시간의 흐름에 따라 펼쳐지기 시작한다.(의미는 한 문장이 점진적으로 되풀이되면서 시간 속에서 만들어진다.) 즉 차이(差移)는 차이를 만들 뿐만 아니라 또한 지연을 통해 시간성을 만든다.

해체가 표시되지 않은 것을 표시(또는 재표시)하는 행위라면, 틀에 틀을 씌우려는 해체의 노력은 임마누엘 칸트의 주요 저작 『판단력비판』(1790)을 다루는 데리다의 논문 「파레르곤(The Parergon)」의 분석 형식을 통해 이루어졌다. 『판단력비판』은 미학이라는 학문의 초석이 됐을 뿐만 아니라 모더니즘이 예술의 자율성(예술 작품의 자립성, 틀의 조건과 무관한 예술 작품의 독립성)의 가능성에 대해 강한 확신을 품을 수 있도록 했다. 칸트는 미적 체험의 결과인 '판단력'이 '이성'과 분리돼 있고, 인식 판단에 의존하지 않으며, "목적 없는 합목적성"이라는 역설적 상황을 드러낸다고 주장한다. 이것이 예술의 자율성과 무사심성의 원천이며, 예술을 사용가치나 도구가치에서 탈피시켜 준다. 이성은 지식 추구라는 목적을 위해 개념을 사용한다. 자립적인 예술은 개념을 포기하고 대신 (경험적인 것은 아무것도 포함하지 않은) 초월론적 개념으로서 자연의 순수한 합목적성에 대해 반성한다. 칸트는 작품(에르곤)의 논리가 (원래부터) 작품 내부에 있으며, 작품 외부의 것(파레르곤)은 그저 상관없는 장신구일 뿐이며 마치 그림의 액자나 건물의 기둥처럼 단순한 군더더기나 장

식에 불과하다고 주장한다. 그렇지만 데리다의 주장을 보면, 미적 판단을 자립적인 것으로 파악한 칸트의 분석은 그 자체로 자립적이지 못하며, 이전의 저작 『순수이성비판』(1781)에서 초월론적 논리를 세우기 위한 인식의 틀을 들여와서야 이루어진다. 따라서 틀은 작품과 동떨어진 것이 아니라 오히려 **외부**에서 도입돼 내부를 내부로서 구성하는 것이다. 이것이 틀의 파레르곤적인 기능이다.

아마 데리다가 가장 능수능란한 방식으로 틀에 다시 틀을 씌운 사례는 그가 1969년 프랑스 시인 스테판 말라르메(Stéphane Mallarmé, 1842~1898)의 작품에 관해 행한 두 차례의 강연 원고인 「두 강연(The Double Session)」일 것이다. 이 논문의 첫 페이지는 기표의 지위에 관한 데리다의 거의 모더니즘적인 감수성을 보여 주는데, 이는 구조주의의 '진리들'에 관한 이 후기구조주의자의 꼼꼼한 검토와 상통하는 것이다.[5] 마치 모더니즘의 모노크롬 회화처럼 빽빽한 회색 글자들로 가득한 그 페이지는 미메시스(재현, 모방) 이론을 다루는 플라톤의 대화편 「필레보스(Philebus)」의 한 페이지를 옮긴 것이다. 그 회색 바탕의 우측 하단을 차지하고 있는 또 다른 글은 역시 미메시스 사상을 다룬 말라르메의 「마임극(Mimique)」이다. 「마임극」은 한 유명한 마임 배우가 「피에로, 그 아내의 살인자(Pierrot, Murderer of His Wife)」를 원작으로 펼치는 공연을 말라르메가 보고 그것을 설명한 글이다. 데리다 뒤에 놓인 강의실 흑판에는 강의를 소개하는 세 줄의 문구가 적혀 있었다. 데리다의 말을 빌리자면, 이 문구들은 마치 크리스털 샹들리에처럼 그가 판서한 글자들 위에 걸려 있었다.

l'antre de Mallarmé
l'"entre" de Mallarmé
l'entre-deux "Mallarmé"

프랑스어 antre(동굴)와 entre(사이)는 발음상 구별되지 않기 때문에, 마치 차이(差移)가 **자신의** 기의를 공인받기 위해서 반드시 문자로 쓰여야 하는 것처럼 이 언어의 샹들리에는 문자로 쓰인 모습을 봐야만 그 의미를 알 수 있다. 이 동음이의적인 상황 자체가 말라르메의 "entre-deux"에서처럼 "둘-사이"에 존재하는 일종의 사이-존재이며, 데리다는 한 페이지 안에 담긴 두 개의 텍스트를 분리시키는 간격에 빗대어 사이-존재를 설명한다. 그 간격은 물질적 토대(여기서는 종이를 말한다.—옮긴이)의 단일성을 텍스트의 이중성으로 변화시킨다.(또한 그 간격은 「마임극」이 「필레보스」의 귀퉁이를 차지함에 따라 비로소 물질성을 띠게 된다.)

「두 강연」에서 데리다는, 다른 훌륭한 모더니스트와 마찬가지로, 플라톤과 말라르메가 미메시스를 정의할 때 동원하는 숫자들의 물질적 조건을 가지고 유희한다. 플라톤의 정의는 숫자 4에 의존하고, 말라르메의 정의는 숫자 2에 의존한다. 그리고 다른 훌륭한 모더니스트와 마찬가지로 데리다는 플라톤의 숫자 4를 물질화해 그것을 하나의 틀로 이해한다. 플라톤은 다음과 같이 말한다. (1) 책은 영혼이 자아와 나누는 침묵의 대화를 모방한다. (2) 책의 가치는 책 안에 있지 않으며 오히려 책이 모방하는 것의 가치에 따라 결정된다. (3) 책의 진리는 책이

행하는 모방의 진실성에 의거해서 결정될 수 있다. (4) 책의 모방은 분신의 형식으로 구성된다. 그러므로 플라톤의 모방은 단일한(단순한) 것의 분신을 만드는 일이고 결정될 수 있으므로 진리의 활동 안에서 정립된다. 다른 한편, 말라르메의 모방은 이미 둘 또는 그 이상인 것의 분신을 만드는 일이므로 결정될 수 없는 '둘-사이'다. 말라르메가 「마임극」에서 다루는 공연의 내용은 아내 콜럼바인의 간통을 알아챈 피에로가 복수하기 위해 그녀를 살해한다는 이야기다. 그렇지만 피에로는 체포되지 않기 위해서 독살, 교살, 총살 등의 확실한 방법을 쓰지 않는다. 이런 방법들은 흔적을 남기기 때문이다. 낙담에 빠져 돌부리를 걷어찬 피에로는 고통을 누그러뜨리기 위해 발을 어루만지다가 무심코 자신을 간질이게 된다. 맥없이 웃다가 그는 콜럼바인을 죽도록 웃기면 그녀가 웃으며 죽을 것이라는 생각에 이른다. 마임극에서 시도되는 살인은 한 배우의 1인 2역으로 구현된다. 즉 한 명의 배우가 악착같이 간질이는 사람의 역할과 경련하고 괴로워하고 웃으면서 몸부림치는 희생자의 역할을 모두 연기한다. 그런 죽음은 불가능하기 때문에, 모방은 단일한 것을 모방한다기보다는 다수인 것을 모방한다. 이런 모방은 그 자체로 기표의 순수한 활동이며, 실상의 전환이라기보다는 발화의 전환("웃으며 죽기"와 "죽도록 웃게 되기")이다. 말라르메는 다음과 같이 쓴다. "장면은 욕망과 성취, 범행과 그 기억 사이의 음란하고도 성스러운 결혼 속에서 생각만을 묘사할 뿐 실질적인 행동은 전혀 묘사하지 않는다. 즉 여기서는 현재의 허위적인 모습 아래서 미래를 예견해 보고 과거를 회상해 보는 식이다. 마임 배우는 이런 식으로 연기한다. 배우의 유희는 끊임없는 암시에만 머무를 뿐 거울을 깨뜨리지는 않는다. 이렇게 배우는 순수한 허구의 환경을 확립한다."

따라서 이미 이중적이거나 애매한 것에 대한 모방은 진리의 영역에 들어서지지 않는다. 이런 모방은 원형 없는 사본이며, 허상(시뮬라크룸)이라고 말할 수 있다. 허상이란 원본 없는 사본이며 "현재의 허위적인 모습"이다. 데리다와 말라르메는 플라톤의 틀을 말라르메의 분신(둘-사이)으로 변화시키는 간격을 한 권의 책 안의 간격이나 여백에 빗대어 설명한다. 말라르메는 책의 그 틈새에 착안해 꾸준히 책에 성별을 부여했고 "음란하고도 성스러운"이라고 표현했다. 데리다가 결혼(hymen)이나 때로는 함입(invagination)이라는 표현으로 가리키는 것이 바로 이 간격("현재의 허위적인 모습")이다. 이를 통해 틀의 조건에 대한 논의가 가능해지고, 그 틀의 조건에 틀을 씌울 수 있게 될 것이다.

허상의 시대의 미술

파레르곤, 대체보충, 차이(差移), **재표시** 등의 용어들이 모더니즘 이후의 새로운 미술 실천의 바탕이 됐다. 허상과 해체 등 이 모든 생각들이 후기구조주의와 포스트모더니즘 회화의 원칙이 됐다. 포스트모더니즘 회화의 가장 대표적인 미술가 데이비드 살르는 미술이 대중문화의 조건을 초월해야 한다는 전통적인 주장을 강도 높게 비판했던 청년 미술 ▲ 가들과 동일한 맥락에 있었다. 로버트 롱고, 신디 셔먼, 바버라 크루거, 셰리 레빈, 루이즈 롤러[6] 등 일군의 청년 미술가들은 20세기 말 정보 문화가 초래한 현실과 그 재현 사이의 역전된 관계에 주목했다.

▲ 1975a, 1977a, 1980, 1984b

SOCRATES: And if he had someone with him, he would put what he said to himself into actual speech addressed to his companion, audibly uttering those same thoughts, so that what before we called opinion (δόξαν) has now become assertion (λόγος).—PROTARCHUS: Of course.—SOCRATES: Whereas if he is alone he continues thinking the same thing by himself, going on his way maybe for a considerable time with the thought in his mind.—PROTARCHUS: Undoubtedly.—SOCRATES: Well now, I wonder whether you share my view on these matters.—PROTARCHUS: What is it?—SOCRATES: It seems to me that at such times our soul is like a book (Δοκεῖ μοι τότε ἡμῶν ἡ ψυχὴ βιβλίῳ τινὶ προσεοικέναι).—PROTARCHUS: How so?—SOCRATES: It appears to me that the conjunction of memory with sensations, together with the feelings consequent upon memory and sensation, may be said as it were to write words in our souls (γράφειν ἡμῶν ἐν ταῖς ψυχαῖς τότε λόγους). And when this experience writes what is true, the result is that true opinion and true assertions spring up in us, while when the internal scribe that I have suggested writes what is false (ψευδῆ δ ὅταν ὁ τοιοῦτος παρ᾽ ἡμῖν γραμματεὺς γράψῃ), we get the opposite sort of opinions and assertions.—PROTARCHUS: That certainly seems to me right, and I approve of the way you put it.—SOCRATES: Then please give your approval to the presence of a second artist in our souls at such a time.—PROTARCHUS: Who is that?—SOCRATES: A painter (Ζωγράφον) who comes after the writer and paints in the soul pictures of these assertions that we make.—PROTARCHUS: How do we make out that he in his turn acts, and when?—SOCRATES: When we have got those opinions and assertions clear of the act of sight (ὄψεως) or other sense, and as it were see in ourselves pictures or images (εἰκόνας) of what we previously opined or asserted. That does happen with us, doesn't it?—PROTARCHUS: Indeed it does.—SOCRATES: Then are the pictures of true opinions and assertions true, and the pictures of false ones false?—PROTARCHUS: Unquestionably.—SOCRATES: Well, if we are right so far, here is one more point in this connection for us to consider.—PROTARCHUS: What is that?—SOCRATES: Does all this necessarily befall us in respect of the present (τῶν ὄντων) and the past (τῶν γεγονότων), but not in respect of the future (τῶν μελλόντων)?—PROTARCHUS: On the contrary, it applies equally to them all.—SOCRATES: We said previously, did we not, that pleasures and pains felt in the soul alone might precede those that come through the body? That must mean that we have anticipatory pleasures and anticipatory pains in regard to the future.—PROTARCHUS: Very true.—SOCRATES: Now do those writings and paintings (γράμματά τε καὶ ξωγραφήματα), which a while ago we assumed to occur within ourselves, apply to past and present only, and not to the future?—PROTARCHUS: Indeed they do.—SOCRATES: When you say 'indeed they do', do you mean that the last sort are all expectations concerned with what is to come, and that we are full of expectations all our life long?—PROTARCHUS: Undoubtedly.—SOCRATES: Well now, as a supplement to all we have said, here is a further question for you to answer.

MIMIQUE

Silence, sole luxury after rhymes, an orchestra only marking with its gold, its brushes with thought and dusk, the detail of its signification on a par with a stilled ode and which it is up to the poet, roused by a dare, to translate! the silence of an afternoon of music; I find it, with contentment, also, before the ever original reappearance of Pierrot or of the poignant and elegant mime Paul Margueritte.

Such is this PIERROT MURDERER OF HIS WIFE composed and set down by himself, a mute soliloquy that the phantom, white as a yet unwritten page, holds in both face and gesture at full length to his soul. A whirlwind of naive or new reasons emanates, which it would be pleasing to seize upon with security: the esthetics of the genre situated closer to principles than any! (no)thing in this region of caprice foiling the direct simplifying instinct... This — "The scene illustrates but the idea, not any actual action, in a hymen (out of which flows Dream), tainted with vice yet sacred, between desire and fulfillment, perpetration and remembrance: here anticipating, there recalling, in the future, in the past, *under the false appearance of a present*. That is how the Mime operates, whose act is confined to a perpetual allusion without breaking the ice or the mirror: he thus sets up a medium, a pure medium, of fiction." Less than a thousand lines, the role, the one that reads, will instantly comprehend the rules as if placed before the stageboards, their humble depository. Surprise, accompanying the artifice of a notation of sentiments by unproffered sentences — that, in the sole case, perhaps, with authenticity, between the sheets and the eye there reigns a silence still, the condition and delight of reading.

175

5 · 자크 데리다, 「두 강연」, 『산종(Dissemination)』,
바버라 존슨 역, 175쪽

데리다의 해체 이론은 시각적인 것에 대한 공격으로 이루어졌다. 데리다는 간격을 트는 차이(差移)의 활동을 통해 현전의 한 형태인 시각적인 것을 와해시키려 했다. 그럼에도 불구하고, 데리다는 자신의 개념을 위해 놀랍도록 효과적인 시각적 은유를 고안했다. 그는 플라톤의 「필레보스」의 한 구석에 말라르메의 「마임극」을 삽입함으로써 새로운 미메시스 개념으로 만들어진 간격이나 이중화에 대한 생각을 시각적으로 보여준다. 그의 새로운 모방 개념에 의하면, 분신(이차적 사본)은 결코 단독자(원본)의 분신이 아니다. 또 다른 예로 데리다는 예술 작품의 틀의 기능에 초점을 맞춘 「파레르곤」이라는 논문 전체에 연속적인 문자의 틀을 깔아 놓았다. 여기에서 예술 작품의 틀은 작품의 본질이 자율성이라고 주장하려 하지만 단지 그 틀은 작품을 작품의 맥락이나 작품 외의 것에 연결시킬 따름이다.

소장가가 마련한 공간에 놓인 미술 작품을 촬영하는 방식으로 롤러가 생산한 이미지들은 마치 《보그》나 여타 사치스러운 디자인 잡지의 인테리어 화보처럼 보인다. 미술 작품의 상품화를 강조하는 롤러의 이미지들은 소장가가 자신의 주거 공간에 작품을 가져다 놓아 작품을 그의 주관의 연장으로 만드는 것에 관심을 가졌다. 폴록의 거미줄 같은 그림의 부분은 수프 그릇의 얽혀 있는 문양과 연결되면서 소장가가 개인적으로 **해석**한 하나의 형식이 된다.

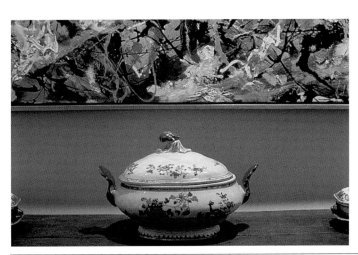

재현이 현실 **이후에** 등장해 현실을 모방하는 게 아니라 이제는 현실에 앞서 현실을 구축한다는 주장이 제기됐다. 우리의 '실재' 정서는 우리가 영화에서 보거나 대중 소설에서 읽은 정서를 모방한다. 우리의 '실재' 욕망은 광고 이미지에 의해 구조화된다. 우리 정치의 '실재'는 지도자에 대한 텔레비전 뉴스나 할리우드 시나리오에 의해 미리 제작된다. 우리의 '실재' 자아는 우리의 것이 아닌 서사가 엮어 낸 이런 모든 이미지들의 덩어리이자 반복이다. 이 일군의 미술가들은 재현이 재현의 지시 대상(재현이 복제한다고 여겨지는 실재 세계의 사물)에 앞서는 이런 구조를 분석했다. 그 결과, 이들은 이미지 문화의 메커니즘을 규명하는 질문들, 즉 기계 복제되는 이미지 문화의 토대, 연속적으로 반복되는 이미지 문화의 기능, 원본 없는 복제인 이미지 문화의 지위 등에 대한 질문들을 제기하게 된다.

이런 작업을 초기에 수용한 비평가 더글러스 크림프(Douglas Crimp)는 이 작업들을 '그림들(Pictures)'이라고 명명했다. 예컨대 그가 다룬 신디 셔먼의 작업을 보자. 셔먼은 '자화상' 연작을 위해 다양한 의상과 설정으로 포즈를 취한다. 각각의 사진은 50년대 영화 스틸의 모습을 띠며 영화 속의 상투적인 여주인공(직업여성, 신경질적인 히스테리 여성, 남부 미녀, 거리의 소녀)의 이미지를 보여 준다. 이를 통해 셔먼은 자신의 자아가 자아에 앞서는 '그림', 즉 원본 없는 사본에 의해 언제나 매개되고 구축된다고 말했다. 후기구조주의 이론에 능통한 크림프 등의 비평가들이 이런 작업에서 확인한 것은 작가성·독창성·유일성 개념 같은 제도화된 미술 문화의 주춧돌에 대해 진지한 문제 제기가 이루어지고 있다는 사실이었다. 이들은 '실재' 작가가 사라지는 끝없이 아득한 인용의 지평을 창조한 셔먼의 사진들 속에 미셸 푸코와 롤랑 바르트가 50~60년대에 "작가의 죽음"이라고 분석했던 것이 반영돼 있음을 보았다.

셰리 레빈의 작업도 이런 동일한 맥락 안에 있었다. 엘리엇 포터(Elliot Porter), 에드워드 웨스턴, 워커 에번스의 사진을 재촬영해 이것들을 '자신의' 작품으로 제시한 레빈은, 이런 도용 행위를 통해 이미지에 권위를 부여하는 위의 인물들의 지위에 대해 문제를 제기했다. 이런 도전에 깃든 암묵적인 전제는 '원본' 사진(웨스턴이 자신의 어린 아들 닐을 찍은 누드 토르소 사진, 포터의 거친 테크니컬러 풍경 사진)도 이미 언제나 그 자체로 도용이라는 사고방식이다. 즉 이 사진들은 우리 눈에 이미 익숙해진 거대한 이미지 도서관(그리스 고전 토르소 조각, 바람 부는 시골의 그림 같은 풍경)에서 무의식적이지만 필연적으로 빌려온 이미지라는 것이다. 작가성과 독창성이라는 전통적인 관념에 대한 이런 종류의 근본적인 거부는 합법성의 가장자리에 위치한 까닭에 비판적인 태도를 띨 수밖에 없으며 '차용 미술'이라고 불리게 된다. 그리고 소유권 형식과 사생활 보호의 허구에 대해 비판한 이런 유형의 작업은 급진적인 형태의 포스트모더니즘으로 여겨졌다.

이렇듯 광범위하게 실천된 80년대의 이미지 '차용'의 전술을 어디에 위치시켜야 하는지에 대한 문제(현실을 통해 직조되는 동시에 이미 현실을 구조화하는 권력 네트워크에 대한 비판으로 보고 급진적인 진영에 두어야 할지, 아니면 구상 및 이미지 증여자로서의 미술가를 향한 열광적인 회귀로 보고 보수적인 진영에 두어야 할지)는 페미니즘 미술가들의 입장에서 그 전략을 바라볼 때 또 다른 차

▲ 1977a

원을 띠게 된다. 대중문화의 이미지 저장고에서 차용한 사진 재료뿐만 아니라 광고가 빈번히 사용하는 직접적인 전달 방식도(광고는 보는 이와 읽는 이를 "당신"이라고 부르면서 그들에게 아첨하거나 허세부리거나 설교한다.) 작업에 도입한 바버라 크루거는 미적 담론의 전제조건과 제도적 틀에 한 가지를 더 추가한다. 그것은 바로 젠더의 틀이다. 미술가와 관람자 사이에 암암리에 가정된 이 틀에 따르면 미술가와 관람자는 모두 남성이다. 크루거는 고전적인 여성 조각상을 배경으로 스타카토 식으로 메시지를

▲ 나열한 「당신의 시선이 나의 뺨을 때린다」(1981) 같은 작품에서 이런 가정을 드러내며 그 전제조건적 틀 이면의 모습을 채워 넣는다. 즉 고전적인 언어학이 '송신자'와 '수신자'라고 일컬으며 중립적인 것으로 가정하지만 사실은 남성으로 전제된 두 항 사이에 전달되는 메시지는 소위 언제나 침묵하는 파트너인 여성의 상징적 형식에 의해 작동되는 메시지라는 것이다. 그러므로 언어와 젠더에 대한 후기구조주의 언어학의 분석을 따르는 크루거의 작업은 말하는 주체가 아니라 언제나 말해지는 주체인 여성에게 관심을 둔다. 비평가 로라 멀비의 말처럼, 크루거는 구조적으로 "의미의 제작자가 아니라 의미의 운반자인 그녀의 위치에 애착을 보인다."

그러므로 이런 작업에서 크루거는 브로타스가 공개편지를 통해 했던 것처럼 말할 권리를 거머쥐지 않고 '차용'을 선택한다. '의미의 운반자'로서 여성은 '자연', '미', '모국', '자유', '정의'처럼 끝없이 나열된 추상 개념들이 들어선 자리이며, 이런 모든 추상 개념들이 문화적이고 가부장적인 언어의 장을 형성한다. 여성은 진술이 성립되는 의미의 저장고이다. 한 명의 여성 미술가로서 크루거는 그녀의 발언을 '빼앗고' 결코 '의미의 제작자' 행세를 하지 않음으로써 침묵의 항에 해당하는 이런 위치를 인정한다.

여성이 언어의 상징적 영역과 어떤 관계를 맺으며 그 영역에서 구조적으로 발언권을 뺏긴 상태가 무엇을 의미하는지에 관한 이런 문제는 다른 주요한 페미니즘 미술가들의 작업에 사용되는 매체가 됐다. 메

● 리 켈리는 「산후 기록(Post-Partum Document)」(1973~1979)에서 자신의 갓난 아들이 성장하는 5년 동안의 모자 관계를 기록한 135개의 전시물을 통해 자신이 아이와 맺은 고유한 결합의 궤적을 그린다. 이 기록은 남자아이가 언어를 습득하고 자율성을 발달시킴에 따라 여성이 체험하게 되는 어긋남의 과정을 명시적으로 보여 준다. 이것은 어머니가 박탈감을 느끼면서 아이를 물신화하게 되는 방식을 탐구하려는 것이다.

21세기를 전후해 미적 체험의 영역은 두 종류의 부재로 그 구조가 결정된다. 첫째는 현실 자체의 부재일 것이다. 현실 자체는 미디어의 신기루 같은 스크린 뒤로 물러서고, 텔레비전 모니터의 진공관에 잠식당하고, 다국적 컴퓨터 통신의 수많은 출력 정보와 똑같이 취급받는다. 둘째는 언어와 제도의 전제조건이 보이지 않는다는 점이다. 이는 단지 표면상의 부재일 뿐이며 그 배후에 권력이 작동하고 있다. 메리 켈리,

■ 바버라 크루거, 신디 셔먼부터 한스 하케, 다니엘 뷔랭, 리처드 세라까지 여러 미술가들이 드러내려고 애쓰는 것이 바로 이 두 번째 부재다.

로잘린드 크라우스

더 읽을거리

미셸 푸코, 「저자란 무엇인가?」, 『미셸 푸코의 문학비평』, 김현 옮김 (문학과지성사, 1996)
미셸 푸코, 『지식의 고고학』, 이정우 옮김 (민음사, 1992)
자크 데리다, 『그라마톨로지』, 김성도 옮김 (민음사, 2010)
Roland Barthes, *Critical Essays*, trans. Richard Howard (Evanston: Northwestern University Press, 1972)
Roland Barthes, *Image, Music, Text*, trans. Stephen Heath (New York: Hill and Wang, 1977)
Douglas Crimp, "Pictures," *October*, no. 8, Spring 1979
Jacques Derrida, "Parergon," *The Truth in Painting*, trans. Geoff Bennington (Chicago and London: University of Chicago Press, 1987)
Jacques Derrida, "The Double Session," *Dissemination*, trans. Barbara Johnson (Chicago and London: University of Chicago Press, 1981)
Mary Kelly, *Post-Partum Document* (London: Routledge & Kegan Paul, 1983)
Laura Mulvey, "Visual Pleasure and Narrative Cinema," *Visual and Other Pleasures* (Bloomington: Indiana University Press, 1989)
Craig Owens, "The Allegorical Impulse: Towards a Theory of Postmodernism," *October*, nos 12 and 13, Spring and Summer 1980
Ann Reynolds, "Reproducing Nature: The Museum of Natural History as Nonsite," *October*, no. 45, Summer 1988

▲ 서론 1 ● 1975a ■ 1967c, 1969, 1970, 1971, 1972b, 1993a

5 세계화, 네트워크, 그리고 취합이라는 형식

지역을 넘나드는 문화 교류는 인류의 역사만큼이나 오래되었다. 한편 '세계화(globalization)'는 대개 90년대 중반의 특정한 역사적 전개 과정을 가리킨다. 이때는 신자유주의 경제 정책에 의해 금융시장의 규제가 전례 없을 정도로 풀린 시기였다. 세계은행과 국제통화기금 같은 비정부기관의 압력을 받은 많은 개발도상국이 외국의 투자를 유치하기 위해 시장을 개방(또는 '자유화')했고, 그 와중에 서구 정치의 영향을 크게 받았으며 감당 못할 수준의 부채로 인해 금융 변동을 겪었다. 이 정책의 목적은 다국적 기업의 자본을 포함한 모든 자본의 이동을 더욱 쉽게 만들어 최소 비용의 노동과 최대 이윤의 소비시장을 추구하는 것이었다. 예컨대 유럽과 미국에서 판매되는 의류가 1년은 중국에서, 그다음 1년은 파키스탄에서 서구 노동자들은 감내 못할 노동조건하에 제조될 수 있고, 인도에 위탁한 사업 서비스가 영어권 국가 전체에 제공될 수 있다. 문화적 관점에서 세계화는 정반대되는 두 개의 상황으로 이어졌다. 첫째는 흔히 삶의 '맥도널드화'라고 일컬어지는 동질화이고, 둘째는 지리적으로 먼 지역들 간의 접촉이 잦아지고 빨라지면서 다양성이 증대되고 문화적 차이에 대한 인식이 고양된 것이다. 바로 이런 역설적 조건(인프라의 동질성 증대, 그리고 문화적 다양성에 대한 확장된 의식) 속에서 세계화된 미술계가 등장한다. 글로벌한 현대미술에 접근하기 위해서는 동일성을 지향하는 힘과 차이를 지향하는 힘이 서로 부딪치는 관계를 인식하고 세심히 논해야만 한다.

▲ 그러려면 우리는 세계 여러 지역들이 각자 다른 시기에 근대미술을 채택했다는 것을 인정해야 한다. 분명히 입체주의, 구축주의, 초현실주의 등 20세기 초 유럽 아방가르드는 19세기 후반부터 20세기 중반까지 불균질하게 전개된 근대화의 경험(급속한 산업화, 대규모 도시화 등)을 대변하면서 그것에 비판적으로 맞서는 일에 전념했다. 아시아와 아프리카의 주요 지역을 비롯한 모든 지역에 뒤늦게 도입된 유럽의 근대미술은 항거하는 아방가르드적 형식이 아니라 패권적이거나 신식민주의적인 언어로 여겨졌다. 이런 지역들에서 근대미술은 대개 문화적·경제적 근대화의 주역으로 동원되었지 그 재앙적 결과에 반대하는 것으로 다뤄지지 않았다. 이런 관점에서 보면, 중국과 러시아 현대미술의 국제적 호황이 80년대 말과 90년대에 양국의 시장 자유화와 함께 일어났다는 사실은 전혀 우연인 것처럼 보이지 않는다. 미술시장이 번성한다는 것은 관광객뿐만 아니라 해외 투자까지 유치할 정도로 문화가 발달했음

을 알려 주는 신뢰할 만한 징표일 뿐만 아니라 신자유주의 글로벌 경제의 어엿한 일원이 되었다는 신호일 수도 있다. 우리가 '근대미술'이나 '현대미술'을 언급하면서 간과하고 있는 것은, 각자 나름의 지역적 역사와 의미론을 갖춘 폭넓은 시각적 사투리들이다. 이것들은 서로 뜻이 통하기도 하지만 그럼에도 상당히 다르며 흔히 모순되기까지 한다.

하나가 아닌 여러 역사

이런 복합성을 보여 주는 한 예를 살펴보자. 일본의 메이지 시대(1868~1912)에 서로 상반되는 두 유형의 회화가 등장했다. 일본화(日本畵)는 일본풍 회화이며[1], 이에 대립한 양화(洋畵)는 인상주의와 후기인상주의 같은 유럽 미술 운동의 영향을 받아 캔버스에 유화 물감을 쓰는 서양풍 회화다.[2] 일본화는 일본의 역사적인 재료와 주제를 지키려 하면서도 전통적인 기술을 동시대적 상황에 적용하려 노력하기에 양화만큼 근대적으로 보일 수 있다. 토착적 전통의 근대화된 형식인 일본화와 현대 유럽의 형식을 '토착적으로' 재고안한 양화 사이의 대립은 20세기 중반에 이르기까지 지속되었는데, 이는 제2차 세계대전 이후

▲ 일본의 유명한 미술 운동 중 하나인 구타이의 근원적인 역동성에서 드러난다. 수묵화의 오랜 전통을 연상시키는 구타이의 힘찬 동작은 일부

● 에서는 서구에서 실행된 추상표현주의에 대응하는 것으로 여겨진다.[3] 피상적으로 구타이가 '미국풍 회화'와 닮았다 하더라도 일본의 미술가들은 미국의 동년배 미술가들과 상당히 다른 태도로 재료와 미술에 임했다. 그들은 미술가와 재료의 만남을 강조했다. 추상표현주의가 여전히 목적으로 삼았던, 개별성을 갖춘 회화를 그려야 한다는 서구적인 전통은 그들의 안중에 없었다. 중국에서도 1920년대 이후까지 이어진 신문화운동에서 서구적 전통과 토착적 전통의 유사한 만남이 있었다. 그러나 양자의 상호작용은 전통 중국화가 강제로 배격당한 문화혁명기(1966~1976)에 거의 사라져 버렸다. 이때는 소련에서 파생된 구상적인

■ 사회주의 리얼리즘 기법이 마오 주석의 공식 미술로 채택된 시기였다. 이런 강압적인 '백지화'의 시기가 지나고 80년대에 다양한 텍스트들이 대거 번역 소개됨으로써 중국 미술계는 서구 미술과 이론에 관한 지식을 획득했고, 90년대에는 상업적 성공과 글로벌한 지명도를 얻은 중국 현대미술이 꽃피기 시작했다. 그중 가장 대중적인 일군의 작가들은 팝

◆ 아트와 전유미술 같은 서구의 다양한 작업에 영향을 받아 과시하듯 키

▲ 1911, 1912, 1921a, 1921b, 1924, 1925a, 1926, 1927a, 1928a, 1930b, 1931a, 1934b, 1942b ▲ 1955a ● 1947b, 1949a, 1951 ■ 1934a ◆ 1960c, 1977a, 1986

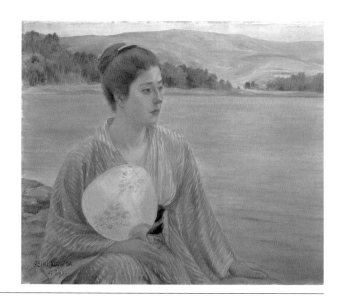

말 그대로 '서양풍 회화'를 뜻하는 양화(洋畫)는 서양에서 발전된 다양한 기술, 재료, 이론으로 만들어진 작품을 망라하는 것으로, 토속적인 일본화 양식과 대조를 이뤘다. 특히 1880년대 중반부터 10년간 파리에서 수학한 세이키 같은 양화 미술가들은 동시대 유럽과 미국의 인상주의와 후기인상주의 회화의 외형을 따랐다. 이처럼 이 양식은 19세기 후기 일본과 유럽 간에 일어난 시각문화의 양방향적 교류의 일면을 대표한다.

1 • 히시다 슌소(菱田春草),「고양이와 매화 Cat and Plum Blossoms」, 1906년
비단에 채색, 족자, 1180×498cm

일본화(日本畫) 양식의 주도적 지지자 중 한 명이었던 슌소는 일본 미술의 천 년의 전통과 관습을 사실주의에 대한 보다 근대적인 관심과 결합시켰다. 이는 그가 일본 전통 회화의 좀 더 제한적인 단색의 선묘 대신 색채의 농담을 사용했던 것에서 전형적으로 드러난다.

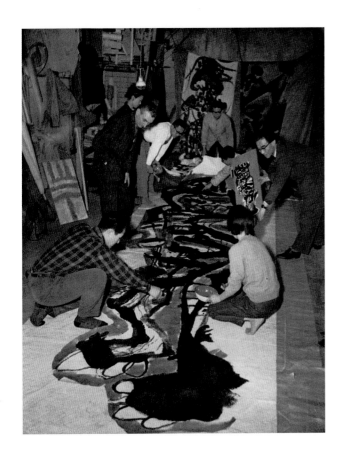

3 · 미셸 타피에(Michel Tapié, 왼쪽)와 요시하라 지로(吉原治良, 오른쪽)의 감독하에 1960년 오사카에서 열린 《국제 스카이 페스티벌》을 준비하는 구타이 미술가들

이 책에서 이브-알랭 부아가 썼듯이 요시하라는 1954년 구타이 그룹을 결성했고 그룹의 멘토이자 자금줄이 되었다. 그에게 영감을 준 것은 1949년 《라이프》지에 실린 잭슨 폴록에 관한 유명한 기사였으며, 이것이 그를 따르는 후배들의 작품을 판단하는 요시하라의 기준이 되었다. 프랑스 앵포르멜 미술 회화를 옹호하던 프랑스 평론가 타피에는 구타이의 조언자이자 지지자가 되었고, 이 그룹을 글로벌한 앵포르멜 운동(본래 서구의 인물들이 지배하고 주도하던 운동)의 분파로 끌어들였다. 전시와 출판물을 기획했다. 부아의 말대로 "추상표현주의의 단순한 동양적 후손이라고 다소 얕잡는 취급을 받았"지만, 사실 구타이의 위반적이고 유희적인 작품은 일본 사회와 문화의 독특한 전통과 예식이라는 특수하고 독특한 맥락의 산물이었다.

치적으로 문화혁명을 참조했다.

이런 간략하고 부분적이고 상당히 도식적인 계보를 통해 보여 주려는 것은, 비슷하게 보이는 시각적 기법들(유화, 수묵화, 또는 사회주의 리얼리즘, 팝아트 등)은 블록버스터급 전시, 비엔날레, 아트페어 같은 미술 환경에 나란히 놓일 때는 비슷해 보일 수 있지만 사실은 분명히 다르고 심지어 모순적인 역사로부터 자라난 것들이라는 사실이다. 이런 실천들의 공통성과 독특성을 모두 인식하는 것은 '글로벌한' 근대미술사나 현대미술사를 쓰기 위해 근본적으로 갖춰야 할 방법론적 덕목이다.

이를 실현하기 위한 한 가지 방식은 다극적인 세계미술사를 펼치는 것이다. 이것은 세계화라는 범지구적인 상황에서는 당연히 이룰 수 있는 목표처럼 보이기도 하겠지만 정작 실천에 옮기기는 매우 어려운 것으로 드러난다. 부분적으로 그 까닭은 20세기의 지정학적 판세가 양극적인 그리고 최근에는 획일적인 구조로 잇따라 조직됐고, 이로부터 글로벌한 미술계의 인프라와 근간을 이루는 비평적 가치 체계가 깊은 영향을 받았기 때문이다. 19세기 말 다수의 개발도상국은 이러저러한 유무형의 식민화를 경험했다. 탈식민화 시기인 20세기 중반기 직후(아마도 탈식민화의 결과로서) 세계는 냉전 대립 체제로 강압적으로 재편됐다. 소련은 세계 공산주의의 지휘자가 되었고, 반대편에는 민주주의의 가치를 내세우는 미국이 있었다. 이처럼 지나치게 단순한 이분법적 단절이 글로벌한 미술 작업에 극적인 결과를 낳았는데, 그 이유는 역시 이 단절이 세계 전역을 서로 고립시켰기 때문이다. 비동맹국들이 나름의 유파와 관련 문화 정책을 만들려고 노력했지만, 정치적 편 가르기의 압박과 개발 원조의 유혹에 사로잡힌 세계의 대다수 국가는 제2차 세계대전부터 1989년까지 미국이냐 소련이냐의 갈림길에 섰다. 그중 많은 국가들이 냉전과 동떨어진 세계 곳곳에서 벌어진 대리전의 결과로 쑥대밭이 됐다.(몇 군데만 언급하자면 베트남, 중앙아메리카, 아프가니스탄이 있다.) 냉전이 종식되자 이제 세계엔 오로지 하나의 초강대국(미국)만 존재하게 된다. 그 국가의 거의 제국적인 권력은 대놓고 행정부를 장악하는 구조적 식민주의가 아니라 (흔히 세계은행과 국제통화기금과 협력해) 경제적 압박과 군 병력의 지속적인 '치안 활동'으로 표출된다는 것은 널리 인정된 사실이다.

글로벌한 미술계?

'공식적인' 또는 패권적인 미술계도 그 자본과 기반 권력이 여전히 선진국에 집중되어 있기에 획일적으로 느껴질 수 있다. 패권의 전초기지들은 위치상 멀리 떨어져 있어도 각자의 건축과 기획은 서로 유사하 ▲ 다.(그래서 전 세계 미술관들은 소수 정예의 스타 건축가 또는 '스타키텍트(starchitects)'를 찾아 나서고 싶어 한다.) 전시된 미술 작품들은 이른바 국제주의 양식에 속하는 형식적 기법을 공유하려는 경향을 띤다. 60년대 말부터 모든 ● 대륙의 미술가들이 개념미술의 어휘를 채택해 각자 다양한 지역과 특수한 역사의 문제와 주제를 다뤘다.(텍스트로 된 명제를 작성하고, 행위를 무대에 올리고, 새롭거나 '독창적인' 오브제를 만드는 대신 레디메이드적 요소들을 결합하면 ■ 서 말이다.) 이런 작품들은 다큐멘터리적이고 리서치에 기반을 둔 절차를 강조하는 경향이 있고, 종종 연작의 구조를 취하며, 텍스트부터 비

▲ 1972c, 2015　● 1967c, 1968a, 1968b, 1970, 1971, 1972a, 1972b, 1975b, 1984a　■ 1992, 1997, 2003, 2010b

4 • 권영우, 「무제 Untitled」, 1977년
합판에 한지, 116.8×91cm

권영우(1926~2013)는 '모노크롬 회화'를 뜻하는 단색화의 선구자였다. 1960년 중반부터 1970년대에 이르기까지 권영우 같은 미술가들은 흠뻑 젖은 캔버스, 찢어진 종이를 비롯한 여러 재료를 혁신적인 방식으로 다루어 백색·미색·갈색·흑색 등의 중성색으로 뚜렷하게 한국적인 추상미술의 형식을 창조해 냈다. 단색화는 확실히 정해진 구성원 명단이나 선언문을 갖춘 공식적인 단체는 결코 아니었지만 세계 무대에서 처음으로 인정받은 한국의 미술 운동이었다. 단색화가 국제적인 성공을 거둔 까닭은 부분적으로는 그 미술가들 중 여럿이 파리에서 체류하며 수학하고 작업했기 때문이었고, 또한 이우환과 결합했기 때문이기도 했다. 일본에 거점을 둔 한국 미술가 이우환은 아르테 포베라와 프로세스 아트의 영향을 받은 일본 미술의 경향이었던 모노하의 주요 이론가였다.

디오까지 다양한 매체를 결합할 수 있다. '글로벌한 미술가들'의 이런 작품들이 각자의 특정한 내용과 상관없이 성공적으로 이곳저곳 이동하려면 국경을 넘어선 소통이 이뤄져야 한다. 이 체계는 어떤 작품이 글로벌하게 유통되기 위해 갖춰야 할 형식적 요건을 확립함으로써 권력을 집중시키는 경향이 있다. 이로써 표면상 개방된 시장과 유동적인 자산 속에 새로운 제국적 질서가 들어선다. 분명 지구 곳곳에 융성하는 많은 종류의 미술 작업들이 '공식적인' 글로벌 미술계에서 유통되지 못하거나 오로지 드물게만 미술 범주 바깥에서, 즉 토속적 오브제, 아웃사이더 미술, 또는 진기한 풍물로서 유통되고 있다. 그것들이 현대미술의 영역에 가담을 때조차도, 낯선 문화로부터 등장한 작품들을 판단하는 참조 틀과 가치들이 반드시 신자유주의 시장에서 통하는 틀과 가치에 부합하지는 않는다. 그 이유는 경매장과 화랑과 아트페어 같은 시장 제도, 미술관과 독립 공간 같은 공공 제도, 전통적인 종이 잡지와 소식지부터 더 광범위한 온라인 취합 장치와 블로그까지 다양한 정보 창구가 뒤섞여 구성된 '미술계'가 획일적인 판단 원칙을 지향하기 때문이다. 우리는 '글로벌한 현대미술'이라는 명칭이 그저 세계에서 생산되는 미술의 한 부분집합만을 가리킬 수 있다는 사실을 의식하고 있어야 한다.

천광싱(陳光興)은 그의 중요한 책 『방법으로서의 아시아(*Asia As Method*)』에서 글로벌리즘과 결부된 암묵적인 판단 기준(예컨대 서구와의 이항대립 속에서 판단되는 아시아)을 논박하며 좀 더 세밀한 지역 내적인 분석을 지지한다. 그는 "방법으로서의 아시아가 지닌 잠재력은 다음과 같다. 아시아가 상상의 정박점이라는 생각을 활용한다면 아시아의 사회들은 서로를 위한 참조점이 될 수 있어서 자아에 대한 이해가 변형될 것이고 주체성이 재건될 것이다."고 말한다. 조앤 기(Joan Kee)가 2013년 출간한 『한국 현대미술: 단색화와 방법의 시급성(*Contemporary Korean Art: Tansaekhwa and the Urgency of Method*)』은 미술사의 맥락에서 그런 목표를 추구하는 일환으로, 70년대 단색화 즉 한국 모노크롬 회화가 한국, 일본, 파리를 오가며 형성한 삼각 구도의 역사를 기록한다. 급속도로 발전하는 한국의 주요 미술가들은 일본 미술계에 진입하길 원하면서도 한국의 특별한 정체성을 유지하길 원하고, 일본은 신흥하는 제국적 권력이자 세련된 미술의 중심이며, 파리는 오랫동안 유럽 미술을 상징하는 수도로서 이곳에서 인정받은 한국 미술가의 명성은 대폭 상승했다. 조앤 기가 밝혀낸 중요한 것들 중 하나는, 일본 미술 현장의 많은 종사자들이 아시아 현대미술 대 서구 현대미술이라는 의식(그리고 일본이 암묵적으로 '아시아'를 대표한다는 의식)을 확립하는 데 특히 관심을 가졌던 반면, 한국에서는 예컨대 단색화의 단색이 뚜렷한 순백의 성질(한국적 유산을 연상시키는)을 나타내듯이 국가 정체성을 확립하는 것이 극도로 중요했다는 사실이다.[4] 역설적이게도 당시 한국보다 더 발전된 일본 미술의 인프라가 한국의 정체성을 다질 수 있는 눈에 띄는 전시 기획을 마련하는 데 중요한 도구를 제공했다. 천광싱과 조앤 기의 교훈은 아시아 바깥에서도 매우 유의미하다. 글로벌한 근·현대미술사를 기록할 때 우리는 미술가들이 세계의 여러 지역에서 벗어나 글로벌한 기준의 문턱에 들어서는 장면을 보여 주는 것에 만족할 수 없다. 더 나아

5 · 1989년 제3회 아바나 비엔날레의 도록

1980년대, 국제 비엔날레의 확립된 모델을 재정의하는 새로운 종류의 전시가 탄생했다. 그중 주목할 만한 것으로 아바나, 카이로, 이스탄불의 비엔날레가 있는데, 모두 그 10년 사이에 창설된 것이다. 새롭게 설립된 이 전시들은 글로벌한 관점과 정치적인 야심을 지녔고, 미술계와 사회에 광범위하게 작동하는 불평등한 권력 관계에 도전하고자 했다. 1989년 제3회 아바나 비엔날레의 중심 테마는 '전통과 현대성'이었고 '제3세계 미술에서의 전통과 현대성'에 관한 강연도 마련돼 있었다. 이 비엔날레는 유럽과 북미의 미술 체계 바깥에서 국제적 범위의 진출을 도모한 최초의 대형 전시 중 하나였으며 41개국 300명의 미술가를 내세웠다. 이런 글로벌한 성격 외에도, 인정받는 미술가들의 작품 옆에 전통적인 민속미술을 나란히 집어넣음으로써 현대미술의 영토를 다른 방식으로도 확장시켰다.

가 글로벌과 로컬의 네트워크가 함께 엮인 복합적인 역사들을 이해하는 법을 배워야 한다. 어떤 학자들은 모든 미술계에 뒤섞여 있는 이질적인 문화, 인프라, 미학을 아우르기 위해서 '글로벌'보다는 '트랜스로컬(translocal)'이라는 용어를 선호한다.

새로운 네트워크, 새로운 모델

1989년 무렵은 냉전 붕괴, 베이징 톈안먼 광장 시위, 아프리카민족회의 ▲ 합법화와 남아공 인종차별 철폐 등 엄청난 역사적 사건들로 글로벌 정치에 지각 변동이 일어난 시기였다. 또한 1989년은 제3회 아바나 비엔 ● 날레와 파리의 〈대지의 마술사들(Les Magiciens de la terre)〉이라는 두 개의 본보기가 되는 전시가 열린 해이기도 했다. 두 전시는 국제 미술계의 유럽중심주의를 깨부쉈고, 또한 다소 역설적이게도 비엔날레와 상업적 아트페어가 전 세계에 폭증할 길을 닦아 주었다. 이 책에 〈대지의 마술사들〉에 할애된 항목이 들어 있으니 이 글에서 나는 아바나 비엔날레에 집중하고자 한다. 이 비엔날레는 제3세계에서 발원하여 제3세계 미술의 새로운 모델을 만든다는 점에서 특징적이다.(아바나 기획자들이 사용한 제3세계라는 용어는 나중에 '글로벌 사우스(Global South)'나 '개발도상국' 같은 덜 위계적인 범주로 널리 대체됐다.) 제3회 아바나 비엔날레는 천광싱이 『방법으로서의 아시아』에서 제안한 것을 해 보려는 의도가 농후했다. 즉 공식적인 국제 미술계가 주변화시킨 지역들, 말하자면 라틴아메리카, 아프리카, 아시아 간의 수평적 네트워크를 세우려 했던 것이다.[5] 아바나 기획자들은 중심(서구)이 미적 형식, 제도, 가치를 주변(나머지 세계)에 전달한다는 가정에 토대를 둔 역사를 쓰지 않았다. 대신 그들은 1989년 전시보다 물리적 규모는 컸으나 주제와 기획 면에서는 집중도가 떨어졌던 앞선 두 차례의 아바나 비엔날레를 만들며 쌓은 경험에 어느 정도 바탕을 두고서, 광대하지만 잘 드러나지 않는 장소들에 대한 리서치에 진지하게 매진했다. 전시의 범위가 넓어진 것은 쿠바의 특별한 위치 덕분이었다. 이 공산주의 국가는 소련의 의존국 내지는 보호국이었지만 또한 자국의 혁명을 최대한 널리, 특히 라틴아메리카에, 그러나 다른 지역에도 소통하고 수출하는 데 몰두했다. 그 결과 이 비엔날레는 유럽이나 미국의 기준에서는 예산이 적었지만 이른바 제3세계의 상당 부분을 포괄하는 쿠바의 폭넓은 문화적·외교적 네트워크를 이용함으로써 이전에는 상대적으로 고립되어 작업하던 미술가들의 공동체와 접촉할 수 있었다.

제3회 아바나 비엔날레가 가져온 혁신은 세 가지였다. 첫째 가장 존중받는 베네치아와 상파울루의 비엔날레를 특징짓는 국가관이나 국가전의 경쟁 모델에 더 이상 기반을 두지 않는 새로운 구조를 전개했다. 전시 기획의 원리로서 국가가 아니라 다양한 문화를 연결하는 개념이나 주제를 내세운 것이다. 1989년의 주제는 "전통과 현대성"이었다. 다른 선배 비엔날레(그리고 아바나의 처음 두 차례 전시)와 달리, 다양하고 제각각인 출품작들 간의 경쟁 구도를 줄이기 위해 수상 제도가 폐지됐다. 두 번째 중요한 혁신은 이른바 민속미술 또는 전통미술을 받아들인 것이었다. 이런 결정에는 전시 주제가 제기한 질문들을 고려한 기획자들의 노력이 집약되어 있었는데, 왜냐하면 대개 개발도상국의 문화는 민

6 · 1989년 아바나의 쿠바 거리에서 제3회 아바나 비엔날레의 일환으로 기획된 공공 판화 워크숍

비엔날레의 한시적 이벤트 중 하나로서 지역 판화 공방인 르네 포르토카레로 미술 실크스크린 공방은 아바나의 역사적 중심지에서 공공 이벤트를 조직했다. 행사 기간 동안 스팀롤러가 동판 위를 지나가면서 무수한 판화가 만들어졌다. 참가자들은 자신의 소지품을 동판 밑에 넣어 두어 그 자국을 판화의 일부분으로 남길 수 있었다.

속적인 독학 미술가 또는 가면이나 인형 같은 종교적인 공예품을 상투적으로 연상시키기 때문이다. 전통 대 현대의 이데올로기적 의미에 초점을 맞춤으로써 이 비엔날레는(대체로 〈대지의 마술사들〉도 마찬가지로) 서구의 눈에 전통적으로 비치는 것이 사실은 역사적 어법으로 표출된 현대의 상황에 복합적으로 대응할 수 있으며 다른 형태의 현대미술과 동일한 목표와 목적에 기여한다는 것을 입증했다. 끝으로 아바나 비엔날레의 세 번째 혁신은 학회, 강연, 워크숍을 통해 미술가들 사이의, 그리고 그들과 일반 대중 사이의 생생한 상호작용을 강조한 것이었다. 비엔날레는 〈제3세계(Tres Mundos)〉전이라는 주 전시 외에도 4개의 주제별 전시, 즉 **핵**(núcleos)을 마련했는데, 그중 네 번째 핵은 온전히 일시적인 이벤트로만 채워졌다.[6] 이 비엔날레의 가장 지대한 장기적 효과 중에 하나는 이 행사가 '제3세계 미술'과 관련된 논의에 활력을 불어넣은 데 있다는 것이 중평이다. 이처럼 접속과 대화를 위한 기회에 역점을 둔 국제적 전시로부터 큰 영향을 받은 그 뒤의 전시들은 종종 토론과 교류를 위한 세계적 규모의 정교한 플랫폼을 조직했고, 이로써 전시가 미치는 범위를 물리적 영역 바깥까지 확장했다.

제3회 아바나 비엔날레만큼 중요한 것은 새로운 네트워크를 확립하는 것이었다. 이 비엔날레의 방사형적 구조와 다수의 초점들은 그 어떤 깔끔하고 글로벌한 현대미술의 이미지로도 포용될 수 없었다. 이런 시도가 대형 국제 전시와 아카데믹한 역사에서 줄곧 이어져 왔다. 누군가의 미술사적 목표가 미술 작품의 의미를 밝히기 위한 특권적 토대로 여겨지는 국가와 민족의 정체성이나 물리적 위치를 넘어서서 그런 정체성의 경계를 **가로지르며** 전파되고 이주하는 미술의 진정으로 글로벌한 이야기를 하고자 할 때, 과연 어떤 종류의 방법론이 적절한지 결정하기란 어려운 일이다. 최근의 한 가지 성공적인 접근법은 하나의 특정한 미적 형식이 다양한 문화적 맥락을 거치면서 겪은 변이를 추적하는 것이었다. 예컨대 뉴욕 퀸즈 미술관의 1999년 전시 〈글로벌 개념미술: 기원의 지점들, 1950~1980년대(Global Conceptualism: Points of Origin, 1950s-1980s)〉는 전 세계 개념미술 작업들의 공통성을 그것들의 차이를 삭제하지 않고 전달한 탁월한 모델이었다.[7] 글로벌한 미술사의 궁극적인 목표는 더욱 다양한 전공 분야를 지닌 미술사학자들의 새로운 연구와 전문 지식에 기초한 더욱 광범위한 지역의 역사를 펼치는 것뿐만 아니라, 형식의 **혁신성**(어떤 미적 기법이 최초로 발현된 순간을 중요시하는)을 지나간 것으로 간주하고 그 대신 형식의 **타동성**(다시 말해 형식의 의미가 이동을 통해 정확히 어떻게 만들어지는지)에 가치를 두는 방법론을 개발하는 데 있다. 이런 기준에서 보면 미술 작품의 부정적인 명칭인 '파생물'이라는 개념은 특수한 역사적·문화적 맥락에 뿌리를 둔 발언의 의미론적 가치로 대체될 수도 있다.

취합이라는 관념과 형식

전통적으로 미술사의 일차적 목적 중 하나는 과연 현재의 세계화 시기와 같은 특정한 역사적 시대가 나름의 고유한 미적 형식과 실천들을 만들어 내는지를 발견하는 것이었다. 이런 결정을 내리는 일은 현대미술과 연관해서 특히 어려운데, 왜냐하면 최근의 것에 역사적 관점

▲ 1989　● 1997, 2003, 2009a, 2010a　■ 1967c, 1968a, 1968b, 1970, 1971, 1972a, 1972b, 1975b, 1984a

7 • 1999년 퀸즈 미술관에서 열린 전시 〈글로벌 개념미술: 기원의 지점들, 1950~1980년대〉 중에서 오스트레일리아와 뉴질랜드 부문(위), 일본 부문(가운데), 러시아 부문(아래)

제인 파버, 레이첼 와이스, 루이스 캄니처와 일군의 국제적 큐레이터들이 기획한 〈글로벌 개념미술〉전은 라틴아메리카 개념미술 전시로 첫 걸음을 내디뎠다. 그러나 금세 범위를 넓혀 서구 관객에게 일반적으로 낯선 세계 여러 곳의 개념미술 작업들까지 선보이게 됐다. 이 개별적인 운동들은 무수한 방식으로 연결돼 있었지만 모두 각자의 고유한 지역적 조건들로부터 생겨난 것이었다. 파버의 기억에 의하면, 처음부터 큐레이터들은 "'글로벌리즘'이라는 영토가 다양한 중심을 지니며 그 주요한 결정 인자들은 지역적 사건들이라는 것"을 이해하고 있었다.

을 가지기가 어렵기 때문이다. 그럼에도 나는 '취합장치(aggregator)'라는 미적 형식을 제안하고자 한다. 『옥스퍼드 영어사전』에 나온 '취합(aggregate)'의 정의를 훑어보는 것이 도움이 된다. 첫 번째 항목은 "다수의 입자들이나 단위들이 모여서 구성한 하나의 물체, 덩어리 또는 총량, 집합, 전체, 총합"이라고 서술한다. 법률 용어로서 취합은 "다수의 개인들이 단결해 구성한 하나의 연합체"이며, 문법적으로는 "집합"을 뜻한다. 각각의 의미에서 취합은 상대적으로 자율적인 요소들을 선별하고 형성한다. 그러므로 취합은 파올로 비르노(Paolo Virno), 안토니오 네그리(Antonio Negri), 마이클 하트(Michael Hardt) 같은 철학자들이 전개한 다중(multitude)이라는 영향력 있는 정치적 개념의 객관적인 상관물을 제시한다. 이 이론가들에 의하면 다중은 세계화에 내재한 저항하는 사회적 힘으로 정의되며, 국가적 시민과도 구별되고 전통적인 마르크스주의 노선에 따른 계급적 구성원과도 구별된다. 어떤 통합된 **정체성**(예컨대 미국인이나 무산계급)에 기초한 공동의 대의를 확립하는 것 대신에, 다중은 공유된 조건이나 도발에 대응해 다양한 공동체와 장소에서 빠져나온 독립적 개인들을 통해 스스로 구성된다. 하트와 네그리는 이렇게 설명한다.

> 그렇다면 어떤 측면에서 다중 개념은 경제적 계급 이론이 단수성과 복수성 사이에서 택일할 필요가 없음을 입증하게 된다. 다중은 환원될 수 없는 다양성이다. 다중을 구성하는 독특한 사회적 차이들은 언제나 표현돼야 하고, 결코 동일성, 단일성, 정체성, 또는 무차별성으로 납작해질 수 없다. …… 이것이 다중에 대한 정의다. …… 공동으로 행위하는 독특성들.

다중을 본보기가 되는 구조로 인정한다고 해서 다중을 지지하는 하트와 네그리의 유토피아적인 주장에 전적으로 가담할 필요는 없다. 검색엔진과 마찬가지로 다중은 필터링을 통해 이질적인 개체들(이 경우엔 사람들)을 취합한다. 다중의 필터가 공유된 사회적 수요(이민권 같은)라는 사실을 봐도, 다중은 역시 구글 같은 검색엔진이 좀 더 냉소적인 필터로 활용하는 알고리듬과 페이지 순위에 상응한다. 다중과 검색엔진은 둘 다 독특한 개체들(사람들과 사물들 모두)이 공동으로 행위하게 되는 메커니즘이다.

▲ 글로벌한 현대미술이 극적으로 팽창함에 따라 컨템퍼러리 아트 데일리(Contemporary Art Daily)나 이플럭스(e-flux) 같은 온라인 콘텐츠 취합장치가 미술계 정보의 주요 원천으로 등장했다. 이 서비스들은 가장 특권적이고 이동이 잦은 사람마저도 현대미술을 좇아서 전 지구를 다 여행할 수 없는 한계를 보충해 준다. 그 선별 기준은 구글의 알고리듬보다 더 직관적이고 수학적으로 덜 복잡하다.(무엇을 포함시킬지 계산하기보다 '큐레이팅'한다.) 그리고 취합장치라는 단어는 좁게는 위와 같은 온라인 도구를 지시하지만, 그것의 논리는 종종 레디메이드를 포함한 각종 요소들로 구성된 개별적 미술 작품부터 아트페어와 비엔날레까지 다양한 차원의 미술계에 동시에 존재한다. 그중 아트페어와 비엔날레는 그 구조가 명백히 취합적이라는 점에서 관습적인 미술관 전시와 다르다.

▲ 2009a,

그것들은 독자적이거나 자율적인 전시관과 국가전(비엔날레의 경우)과 참여 화랑들(아트페어의 경우)을 위해 공동의 공간을 제공한다. 여느 미술관들이 선보이는 것처럼 출품작들을 포괄적인 주제나 서사로 종합하려고 애쓰지 않는다. 두 개의 상호 관련된 구문론적 구조가 개별적인 미술 작품부터 최대 규모의 아트페어까지 다양한 차원을 가로지르며 유지된다. 첫째, 취합은 자신의 요소들 안에 독특성을 수용하고 드러내는 형식이다.(그 성분들은 어떤 전체적 '구성'에 종속되어 통합을 이룰 필요가 없다.) 둘째, 취합장치가 제공하는 일종의 공동 공간 안에서 이런 독특한 요소들은 함께 뭉쳐 생산적이고 때로는 모순적인 연합을 이룬다.

확실히 취합의 미덕은 그것이 플랫폼을 제공할 수 있다는 데 있다. 그곳에서 준자율적이고 비동시적인 요소들 간의 차이가 강조되면서도 세심한 배려 속에서 충분히 교섭될 수 있다. 그것들 간의 모순은 해소되지 않고 오히려 전시되어 다양한 입장들의 솔직하고 자유로운 대화를 유발한다. 이런 전략의 사례들이 최근의 미술에 많이 나타나고 있

▲ 다. 멕시코의 미술가 가브리엘 오로스코(Gabriel Orozco)의 '작업대'는 그가 만들거나 찾아낸 여러 구별되는 사물들을 지니고 있고, 미국의

● 레이첼 해리슨(Rachel Harrison)은 다수의 사물과 그림을 떠받치기 위해 받침대와 복잡한 생물학적 형태를 사용한다. 또한 중국의 미술가 쑹둥(宋冬)은 어머니가 사는 중국의 집을 채운 세간살이의 목록을 만드는데, 세간살이를 쟁여 두었던 집의 구조를 전시장에 복제하고 그 주위의 바닥에 그것들을 모두 늘어놓는 식이다. 이런 작품들의 요소들이 하나의 정합적인 구성으로 통합되지 않고 오히려 개념적 불균질성을 높이고 있기 때문에, 취합과 관련해 독특하고 때로는 이데올로기로 가득한 사물들의 불연속적인 장 속에 어떻게 하나의 공통 기반이 확립될 수 있느냐는 질문이 제기된다. 그리하여 여기서 기술되는 취합의 형식

■ 은 이것과 밀접히 연관된 두 근대적 형식, 즉 몽타주와 아카이브와는 다르다. 몽타주에서 개별 요소들은 어떤 전체적인 구성의 논리에 포섭된다. 몽타주의 구성 요소들이 서로 다른 원천에서 비롯된 것이 명백하다 하더라도, 보통 이 성분들은 언제나 결락될 위험에 처한 듯한 속수무책의 독립적 성질을 유지하지 않는다. 이 성질이야말로 취합의 특징인 것이다. 그런가 하면 아카이브는 어떤 주제, 기관, 시기 또는 사건과 관련된 포괄적인 선별 원칙을 세운다. 이와 달리 취합은 직관적 선별이라는 모호한 원칙에 따라 진행되며, 대부분 완전히 다른 가치나 인식론을 구현한 갖가지 대상들을 대치시킨다. 한편 아카이브는 인식론적 안정성을 지탱하는 증거를 수집하고 보존하고 심지어 구성하는 데 기여한다.

나는 취합이라는 논리의 실제를 보여 주는 한 가지 사례만 언급할 것이다. 슬라브스와 타타스(Slavs and Tatars)라는 미술가 집단의 작업은 대개 간과되어 온 지정학적 지역을 다룸으로써 세계화의 문제에 직접적으로 관여한다. 이들이 베를린 장벽 동부와 만리장성 서부라고 정의한 곳은 20세기 이슬람과 공산주의 간의 장대한 이데올로기적 경합 중 하나가 벌어졌던 지역이다. 이들은 텍스트(책과 전시물로 전달되는)와 오브제를 통해 종교를 억압하는 소련의 정책하에 중앙아시아에서 전개된 이슬람의 혼합적인 표현 등의 주제를 탐구한다. 슬라브스와 타타스

는 이런 이데올로기적 충돌의 비동시성을 강조하기 위해 종종 중세의 경전을 인용하는데, 이것은 이들이 '대체'라고 부르는 논리를 통해 근·현대미술 속의 신비주의적인 가닥을 끌어내는 수단이다. 이들은 2012년의 전시 〈모스크바도 메카도 아닌(Not Moscow Not Mecca)〉의 도록에서 자신들의 작업이 명백히 취합적이라고 기술한다. "다양한 영역, 다양한 목소리, 다양한 세계, 다양한 논리의 충돌은 이전에는 대립하는 것으로, 상응하지 않는 것으로, 아니면 그저 같은 페이지, 문장이나 공간에서 실존할 수 없는 것으로 여겨졌지만, 우리의 작업에 있어서는 결정적인 것이다." 이처럼 "다양한 영역"을 "같은 페이지, 문장이나 공간"에 있게 하려는 욕망은 서로 다른 사물들이 공동의 공간을 점유할 수 있는 플랫폼을 제공하려는 취합장치의 충동과 같은 것으로 보인다. 이 미술가 집단은 빈 분리파(Vienna Secession) 전시관에서 열린 전시 〈모스크바도 메카도 아닌〉을 구성하면서 지역을 넘나드는 중앙아시아 과일의 역사에 기반을 둔 전시를 만들었다. 이들이 재치 있게 "과일단(The Faculty of Fruits)"이라고 일컬은 것에는 살구, 오디, 감, 수박, 마르멜루, 무화과, 멜론, 오이, 석류, 신양앵두, 라임이 포함돼 있다. 전시실에 선보인 레디메이드(또는 레디메이드 같은) 과일들이 거울이 깔린 플랫폼 위에 분포되어, 은폐된 알레고리와 반짝거리는 풍요의 뿌리가 이종교배를 이룬다.[8] 또한 이들은 책도 한 권 만들었는데, 이 과일들이 농업적으로나 신화나 전설을 통해서나 다양한 중앙아시아 문화를 드나들며 어떻게 성장했는지 그 매혹적인 역사를 일부 문서화했다. 따라서 슬라브스와 타타스의 작업은 개념미술의 여러 근본적인 전략, 즉 **명제**(어떻게 과일이 중앙아시아의 역사적 비동시성을 체화하고 있는가?), **문서**(각종 과일의 지리적 이동과 문화적 결합에 대한 설명을 미술가의 책으로 출간함으로써),[9] **레디메이드**(플랫폼에 진열된 '실재와 상상의' 과일들로 나타난)를 채택하고 있다. 그러나 이 작업의 구문론은 인접한 사물들의 평행하고 독자적인 윤곽을 확립했고, 그것들의 물리적 공존과 개념적 불균질은 공통성에 관한 질문을 제기하며, 〈모스크바도 메카도 아닌〉을 앞서 정의한 취합적인 것으로 만든다.

글로벌한 현대미술이 대규모로 생산되고 폭넓은 문화사로부터 등장한다는 점에서, 그것을 정갈하게 또는 논리 정연하게 읽으려는 모든 시도는 기껏해야 사변적일 것이다. 세계화의 상황 속에서 만들어진 현대미술과 대면할 때의 주요 과제는 표면상 모순적인 다음의 두 성질을 결합하는 일이다. 첫째는 공통으로 쓰이는 국제적으로 공유된 미적 형식의 언어이며, 둘째는 동일한 이미지나 형식이 극적으로 다른 것을 의미하게 만들 수 있는 다양한 역사와 사투리의 질감과 뉘앙스다. 이렇듯 하나의 공동 공간 속에 독특성을 담아내는 것은 언제나(심지어 정치계와 금융계에서도) 과학이라기보다는 오히려 미술일 것이다.

데이비드 조슬릿

▲ 1989 ● 2007b ■ 1920, 1997, 2003, 2010b

8 • 슬라브스와 타타스, 〈모스크바도 메카도 아닌〉 전시의 설치 장면, 빈 분리파 전시관, 2012년

슬라브스와 타타스는 머나먼 시간과 장소로 떠난 여행 중에 수집한 것으로 보이는 여러 생각, 인공물, 문화적 대상들을 전시와 텍스트 속에 모아 놓는다. 이른바 시각적 형태의 여행일지라고 할 수 있다. 광범위한 리서치에 기반을 둔 그들의 작업들을 아카이브적이라고 묘사해도 되겠느냐는 질문에, 이 미술가들은 이를 '복원적'이라고 하는 걸 더 좋아한다고 말한다. 그들은 작업의 배후에 깔린 충동을 이렇게 설명한다. "최근 비평적으로 부흥 또는 난립하고 있긴 하지만 …… 여전히 '아카이브적'이라는 단어는 먼지 쌓인 문서들과 기록들, 그리고 이 재료에 수반되는 아우라를 함축한다. 우리는 누군가의 자료를 존중하는 것만큼이나 존중하지 않는 것도 똑같이 중요하다고 믿는다. 말하자면, 아카이브적 재료를 단지 분야의 전문가나 지식인뿐만 아니라 전혀 관심을 갖지 않을 법한 비전문가에게도 유의미하고 절실한 것으로 만들기 위해서 재형성하고, 재위치시키고, 재해석하고, 충돌시키는 것도 중요하다는 얘기다."

THE APRICOT

17th century Armenian tile. *Armenien: Wiederentdeckung einer alten Kulturlandschaft, 1995*

A small, yellowish fruit, cleaved down the middle, is caught up in a custody battle of seismic proportions—and the claimants could not be more mismatched. In one corner, a country whose only instance of independence

The invigilator of the Nodira museum in Kokand goes to great lengths to shake some apricots from the tree in the courtyard, Uzbekistan, 2011

before 1991 dates to the first century CE; in the other, the world's most populous nation. In the middle, like a child unwilling to choose between (a

petite) mommy and (towering) daddy, the apricot tries to please, providing medicinal relief to both. According to an old Armenian tradition, over twelve maladies can be treated with the flesh and seeds of the apricot. The Hayer (Հայեր) have raised their orange, blue, and red flag on the genus and species (*Prunus armeniaca*) with a dollop of Biblical bathos to boot: Noah was not just any tree hugger, but an apricot-tree hugger (the only one to make it into the Ark).

The Chinese, though, give the Caucasus, a land renowned for its poetic streak, a run for its (highly

Apricots drying in Capadoccia, photo by Bjørn Christian Tørrissen

leveraged) money. Via the velvety skinned fruit, the Middle Kingdom brings together what might seem two disparate worlds to Western eyes — that of medicine and education — for a one-two punch of holistic healing for the body and brain alike. It is no coinci-

My Courtyard by M. Saryan.
Source: *Iskusstvo Armenii, 1962*

dence that the fruits here hail from Xinjiang, aka Uighuristan, the westernmost region of China, sometimes lumped into Central Asia under the contested name of East Turkestan. A particularly lyrical way of addressing a doctor in Mandarin is "Expert of the Apricot Grove." Dong Feng, a doctor in the third century CE, asked his patients to plant apricot trees

instead of paying fees. The legend lived on for centuries: When patients sought treatment, they said they were going to the Xong Lin, or Apricot Forest. Meanwhile, school children, in lieu of flowers, often bring their teachers dried apricots to bless the 'apricot altar' or 'educational circle.'

Between the diasporic duels of the Armenians and the Chinese, a third contender permits a welcome turn of triangulation, one which helps us to move beyond the partisan battles over the precocious, early-ripening fruit. For much of the Latin American world, apricots are called *damasco*, in reference to their Syrian origins and the early-twentieth-century migrations to that region from the Middle East.

If the fresh fruit incites juicy rivalries, the dried version doesn't disappoint either. When thinking of Damascus today, we turn helplessly to the Turks to will their former Ottoman influence over the restive Syrian capital. In far rosier times, they would turn to the pitted yellow prune and say—*bundaniyisi Şam'dakayısı*—the only

thing better than this is an apricot in Damascus.

THE MULBERRY

A worm with a voracious but selective appetite has proven to have had more of a Eurasian geographical bite than Ghenghis Khan himself. Gobbling up all the white mulberry tree leaves in its path, the castoffs of every little silkworm's metamorphosis

Uzbek girls in Khan-Atlas patterned textiles. *Sovetsky Soyuz Uzbekistan, 1967*

9 • 슬라브스와 타타스, 『모스크바도 메카도 아닌』의 펼침면, 2012년

더 읽을거리

안토니오 네그리, 마이클 하트, 『다중』, 조정환 외 옮김 (세종서적, 2008)

Luis Camnitzer, Jane Farver, and Rachel Weiss, *Global Conceptualism: Points of Origin, 1950s–1980s* (New York: Queens Museum of Art, 1999)

Kuan-Hsing Chen, *Asia As Method: Toward Deimperialization* (Durham, N.C.: Duke University Press, 2010)

Joan Kee, *Contemporary Korean Art: Tansaekhwa and the Urgency of Method* (Minneapolis: University of Minnesota Press, 2013)

Gao Minglu, *Total Modernity and the Avant-Garde in Twentieth-Century Chinese Art* (Cambridge, Mass.: MIT Press, 2011)

Slavs and Tatars, *Not Moscow Not Mecca* (Vienna: Secession, 2012)

Rachel Weiss et al., *Making Art Global (Part 1); The Third Havana Biennial 1989* (London: Afterall Books, 2011)

Bert Winther-Tamaki, *Maximum Embodiment: Yōga, The Western Painting of Japan* (Honolulu: University of Hawaii Press, 2012)

1909—1900—1909

1900ₐ

지그문트 프로이트가 『꿈의 해석』을 출간한다. 빈에서 구스타프 클림트, 에곤 실레, 오스카 코코슈카의 표현적인 미술이 정신분석학과 더불어 등장한다.

지그문트 프로이트의 『꿈의 해석』의 첫머리는 『아이네이스』에서 따온 다음 구절로 시작한다. "내가 천상을 움직일 수 없다면, 지옥이라도 휘저어 놓겠다." 빈 출신의 정신분석학 창시자 프로이트는 이 구절을 통해 "억압된 본능적 충동의 분투를 그려내고자 했다." 바로 이 지점이 용감한 무의식의 탐험가 프로이트와 빈의 미술을 바꾼 구스타프 클림트(Gustav Klimt, 1862~1918), 에곤 실레(Egon Schiele, 1890~1918), 오스카 코코슈카(Oskar Kokoschka, 1886~1980) 같은 대담한 혁신자들이 서로 연결되는 지점이다. 왜냐하면 이 화가들 역시 20세기 초, 억압된 본능과 무의식적 욕망의 해방적 표현을 통해 지옥을 휘저어 놓은 듯 보이기 때문이다.

이 화가들은 분명 지옥을 휘저어 놓았지만, 이는 단순한 해방이 아니었다. 속박을 벗어난 표현은 정신분석학은 물론 미술에서도 보기 드물다. 그리고 프로이트 역시 이런 표현을 지지하지는 않았을 것이다. 고대, 이집트, 아시아 미술을 수집하는 보수적인 컬렉터였던 그는 모더니즘 미술가들에게 의혹을 품고 있었다. 동시대를 살아간 빈 출신의 이 네 인물 사이의 연결 고리는 프로이트가 『꿈의 해석』에서 발전시킨 '꿈-작업'이라는 개념을 통해서 살펴볼 수 있다. 이 획기적인 연구에 따르면 꿈은 '수수께끼'로, 표현되고자 안간힘을 쓰는 비밀스러운 소망과 이를 억누르려는 내부 검열자가 만들어 낸 토막 난 내러티브 이미지들이다. 클림트, 실레, 코코슈카의 도발적인 그림과 초상화에서 주로 나타난 이 갈등은 그림 속 모델과 화가 모두에게 내재해 있는 표현과 억압 사이의 갈등이었다. 이들의 미술은 다른 어떤 모더니즘 양식보다 정신분석학적 해석을 내리기에 적합했다.

오이디푸스적 반역

보통 파리가 모더니즘 미술의 중심지로 알려져 있지만, 빈에서도 세기말 아방가르드와 관련된 역사적인 사건들이 여럿 일어났다. 첫째는 바로 '분리' 행위 자체였다. 클림트를 비롯한 열아홉 명의 미술가와 요제프 마리아 올브리히(Joseph Maria Olbrich, 1867~1908), 요제프 호프만(Josef Hoffmann, 1870~1956) 등의 건축가 그룹은 1897년 미술 아카데미에서 탈퇴하여 독립된 건물까지 갖춘 새로운 조직을 구성했다.[1] 보수적 아카데미 진영에 대항하는 분리파는 불어로는 아르 누보, 독일어로는 유겐트슈틸(직역하면 '젊은 양식')이라 불리는 국제적 양식을 수

1 · 요제프 마리아 올브리히, 「빈 분리파관 House of the Vienna Secession」입구 전경, 1898년

용하고 그 이름처럼 새로움과 젊은 활기를 지지했다. 전형적인 아방가르드 미술이 그렇듯 이들은 엄청난 스캔들을 불러일으켰다. 우선 1901년에는 클림트가 빈 대학에서 의뢰받아 그린, 철학을 주제로 한 음산한 작품을 대학 측에서 거부하는 사건이 있었다. 클림트는 의학을 주제로 한 더 괴이한 그림을 그려 이에 응수했다. 1908년에 코코슈카는 「살인자, 여성의 희망(Murderer, the Hope of Woman)」이라는, 격정과 폭력으로 가득 찬 선정적인 연극을 상연했다는 이유로 미술공예학교에서 쫓겨났다.(이 일을 시작으로 그의 오랜 유랑 생활이 시작됐다.) 1912년에 실레가 미성년자 매수, 유괴 혐의로 24일간 구류됐고, 성적으로 노골적인 드로잉 수점이 소각됐다.

논란이 된 분리파의 이런 태도는 부르주아적 감흥을 위해 연출된 것이 아니었다. 이는 당시 빈에 존재하던, 사적 현실과 공공의 도덕 사이에 엄연히 놓여 있던 균열을 드러낸 것이었다. 오스트리아-헝가리 제국이 몰락하던 때에 등장한 이런 새로운 미술은 역사학자 칼 E. 쇼르스케(Carl E. Schorske)가 주장했듯이, 구(舊) 체제에 존재하던 "자유로운 자아의 위기"의 징후적 표현이었다. 이 지점에서 이들 미술가와 프로이트와의 연관성이 더 명확해진다. 왜냐하면 이런 미술이 드러낸 것은 자아의 해방이 아니라, 아카데미와 국가(프로이트의 개념을 빌리자면

우리 모두를 감시하는 초자아)라는, 위기에 처한 권위와의 관계에서 발생한 개별 주체 내부의 갈등, 즉 "집단적인 오이디푸스적 반역과 새로운 자아에 대한 나르시즘적 추구의 모호한 조합으로 특징지을 수 있는 문화의 위기"(쇼르스케)였기 때문이다.

이런 위기가 계획적이거나 획일적이었다고 하기는 어렵다. 아카데미와 분리파만 반목한 것은 아니었다. 실레, 코코슈카와 같은 젊은 화가들의 표현주의 미학과 '총체예술(Gesamtkunstwerk)'을 주장하는 클림트 등 분리파 미술가들의 아르 누보 경향 사이에도 간극은 존재했다.(총체예술의 대표적인 예는 1905~1911년에 호프만이 설계한 브뤼셀의 스토클레 저택이다. 여기에는 클림트가 제작한 나무 모양의 모자이크 벽화가 있다.[2]) 분리파 내부도 분열돼 있었다. 분리파 공방(Werkstätte)에서는 다른 대부분의 모더
▲ 니즘 양식들이 억압했던 장식미술('장식적'이라는 말은 추상미술 옹호자들에게 당혹스러운 용어였다.)을 장려했는데, 가령 클림트는 모자이크뿐만 아니라 템페라와 금박 같은 고풍스러운 매체를 사용했다. 그러나 선과 색채의 사용에서는 추상적인 형태의 모더니즘 실험을 장려했다. 이처럼 모순에 빠진 분리파는 양식적으로는 구상과 추상, 분위기상으로는 세기말적인 불안(Fin-de-siècle)과 20세기 초의 삶의 기쁨(joie de vivre) 사이에서 갈등했고, 이런 갈등은 클림트를 계승한 실레와 코코슈카의 날카롭고 거의 신경증에 가까운 선(線) 표현에서 드러나곤 했다.

독일의 위대한 평론가 발터 벤야민(Walter Benjamin, 1892~1940)은 분리파의 아르 누보 양식에 내재한 이런 긴장이, 공예의 개인적인 기반과 공업적 생산의 집단적 기반 사이의 근본적인 모순에서 야기된 것임을 어렴풋이 감지했다.

외로운 영혼을 형상으로 바꾸는 일은 (아르 누보의) 명백한 목표였다. (벨기에의 디자이너 헨리) 반 데 벨데에게 집은 개성의 표현이었다. 집의 장식은 회화의 서명과 같은 것이었다. 아르 누보의 진정한 중요성은 이데올로기로 표출되지 않았다. 아르 누보는 기술 진보에 의해 상아탑에 갇혀버린 미술의 편에서 가한 최후의 일격이었다. 그것은 내면성(interiority)의 모든 남아 있는 병력들을 동원하여, 선이라는 매개 언어를 통해 자신을 표현하고, 기술로 무장한 환경에 대항하는 벌거벗은 식물성 자연의 상징인 꽃을 통해 자신을 표현했다.

아르 누보가 미술의 편에서 가한 최후의 일격이었다면, 분리파는 상아탑을 적극적으로 포용했다. 파사드의 꽃무늬 장식과 살창 돔이 있는 흰색의 분리파관을 설계한 요제프 마리아 올브리히는 이 건물을 "미술 애호가에게 조용하고 우아한 피난처를 제공하는 예술의 사원"이라고 정의했다. 즉 분리파가 아카데미에서 떨어져 나온 것은 미적 자율성이 더욱 순수하게 남아 있는 공간에 은둔하기 위해서였던 것이다. 한층 더 모순되는 점은 건물의 돔 아래에 새겨 넣은 "모든 시대에 그 시대의 미술을, 미술에게 자유를"이라는 모토가 선언하고 있듯이, 분리파가 이 자율성을 당대의 정신을 표현하는 데 이용했다는 것이다. 당시 빈의 미술사학자들의 용어를 빌리자면, 여기에는 이 새로운 운동의 '예술의지(Kunstwollen)'가 놓여 있었다.

▲ 1910

2 · 요제프 호프만, 「스토클레 저택 Palais Stoclet」, 브뤼셀, 1905~1911년
식당 벽화는 구스타프 클림트, 가구는 요제프 호프만

무기력한 반항

빈 분리파의 첫 번째 주자는 구스타프 클림트였다. 그의 작품 세계는 오스트리아-헝가리 제국의 역사적 문화에서 시작돼, 19세기 말 아방가르드의 반(反)전통적인 반항을 거쳐, 빈 상류사회의 장식적 초상으로 마감했다. 금속 세공가인 아버지는 어린 그를 미술공예학교에 보냈다. 졸업 후 1883년에 건축 장식가가 된 클림트는 당시 빈 링슈트라세 중심부에 건축되던 기념비적 건물 둘을 장식할 알레고리화를 주문받았다. 1886~1888년에는 햄릿 등 연극의 등장인물들을 그린 시립극장 천장화를 완성했고, 1891년 미술사박물관 로비에 아테나 여신 등 문화를 대표하는 인물을 그렸다. 이런 성공을 바탕으로 클림트는 1894년 신설된 빈 대학에서 "어둠에 대한 빛의 승리"라는 계몽주의적인 주제로 철학·의학·법학을 나타내는 천장화 석 점을 의뢰받았다. 10년간 이 작업에 매달린 클림트는 1900년에 첫 작품인 「철학(Philosophy)」을 공개했다. 그러나 당시 분리파 활동에 몰두해 있었던 터라 그의 완성작은 대학에서 기대했던 것과는 매우 달랐다. 그는 철학자로 가득 찬 판테온 대신, 뒤얽힌 육체들이 비정형의 공간 속에서 행렬을 이루고 중앙에는 애매하게 표현된 스핑크스가 이들을 내려다보는 모습을 그렸다. 그리고 화면 하단에는 밝게 빛나는 두상(아테나 여신보다는 메두사를 연상시켰다.)을 배치했다. 이 세계에서는 마치 빛에 대해 어둠이 승리한 듯 보였다.

클림트가 이 작품을 통해 합리주의 철학에 의문을 제기했다면, 1901년에 공개된 다음 작품에서는 의학을 또 다른 지옥으로 표현하여 조롱했다. 「철학」 때보다 더 많은 신체들이 등장하는데 몇몇은 관능적인 혼수상태에 빠져 있고, 몇몇은 시체와 해골이 한 덩어리가 된

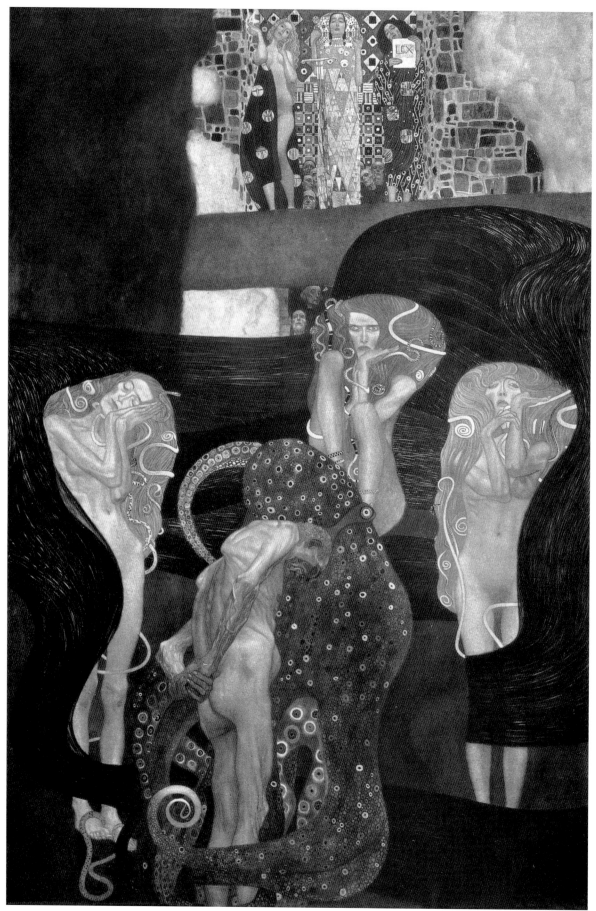

3 • 구스타프 클림트, 「법학 Jurisprudence」, 1903~1907년
캔버스에 유채, 크기 미상(1945년에 소실)

모습으로 표현됐다. 이것은 "삶과 죽음의 통합, 개인의 소멸과 본능적 생명력 간의 상호 침투"(쇼르스케)가 이루어지는 기괴한 환등상이었다. 빈 대학 측에서는 더욱 모욕적인 이 작품을 거듭 거부했고, 클림트는 이런 처사를 비난했다. 그는 법학을 주제로 한 마지막 그림[3]에서 형 집행의 광경을 지옥으로 묘사하여 대학의 처사에 응수했다. 화면 아래 어두운 공간에는 격앙된 복수의 여신 셋이 야윈 남자를 둘러싸고 있고, 신관들의 공간인 위쪽에는 가운을 입은 미의 여신 세 명이 작고 수동적인 모습으로 그려져 있다. 진실·정의·법을 상징하는 이 인물들은 희생자인 남자를 거의 돕지 못하고 있다. 문어 다리에 몸을 휘감긴 그의 운명은 징벌을 내리는 복수의 여신들(한 명은 잠들어 있고, 한 명은 양심을 품은 듯 노려보고, 한 명은 뇌물을 바라는 듯 윙크를 한다.)에게 달려 있다. 심리학적으로 볼 때, 여기서 형벌은 거세를 의미한다. 남자는 몹시 수척하고 머리를 숙였으며 성기는 문어의 입 근처에 있다. 어떤 의미에서 실레와 코코슈카가 이후 작품에서 해방시키려 했던 것은 이와 같은 위축된 남성이었다. 그러나 그들의 미술에서 남성은 계속해서 온전치 못한 모습으로 나타난다. 쇼르스케는 "그의 반항 자체는 무기력이라는 정신으로 물들어 있다."는 말로 클림트를 설명했는데, 이것은 실레와 코코슈카에 대해서도 가능한 설명이다.

이렇게 실패한 주문작들은 당시 공공미술이 전반적으로 위기에 처해 있음을 말해 주는 것이기도 했다. 대중의 취향과 선진적인 회화가 확연하게 서로 다른 길로 들어선 것이다. 그 다음부터 클림트는 아방가르드에서 벗어나, 세련된 사교계 명사들의 사실주의적 초상화를 그리기 시작했는데, 장식적인 배경에 장식적 인물들을 그렸다. 클림트가 아방가르드에서 물러서자 "억압된 본능적 충동"을 탐구하는 일은 실레와 코코슈카의 몫이 됐고, 이들은 역사적·사회적 맥락이 제거된 고뇌하는 인물들을 통해 이를 표현했다.(언젠가 실레는 자신이 그린 인물들을 보는 것은 "내면을 들여다보는 것"이라고 언급했다.) 아르 누보의 세련된 장식성에 회의적이었던 실레와 코코슈카는 후기인상주의와 상징주의 화가들에게서 표현적인 미술의 선례를 찾았다. 다른 유럽 주요
▲ 도시에서처럼 빈센트 반 고흐와 폴 고갱의 회고전은 이들에게 큰 영향을 미쳤고, 분리파가 개최한 노르웨이 출신 에드바르 뭉크(Edvard Munch, 1863~1944)와 스위스 출신 페르디난트 호들러(Ferdinand Hodler, 1853~1918)의 전시회도 그랬다.

징후적 초상

부르주아 철도 공무원 가정에서 자란 에곤 실레는 1907년 클림트를 만났다. 그는 곧 클림트의 물결 모양의 감각적인 선을 받아들여 자신만의 날카롭고 불안을 야기하는 드로잉 양식으로 변형시켰다. 1918년 스페인 독감으로 사망하기 전까지 10년간 그는 유화 300여 점, 드로잉과 수채화, 판화 3,000여 점을 제작했다. 실레는 핏빛을 띤 붉은색과 흙빛을 띤 갈색, 옅은 노란색과 음침한 검은색을 사용하여, 앙상한 나무들이 서 있는 우울한 풍경과 고통 받는 어머니와 아이들을 그린 절망적인 그림을 통해 비애감을 직접적으로 표현했다. 더 악명 높은 것은 성적으로 표현된 사춘기 소녀들을 그린 드로잉과, 역

시 노골적인 자세로 그려진 자화상이었다. 클림트와 코코슈카가 사디즘과 마조히즘 충동 사이의 상호관계를 탐구했다면 실레는 도착적인 쾌락에 대한 프로이트의 또 다른 개념인 관음증과 노출증을 탐구했다. 거울이나 관람자를 뚫어져라 쳐다보고 있는 모습이 등장하는 실레의 자화상에서는 그의 응시와 우리의 시선 간의 차이가 용해돼 서로 섞여 버리는 듯하다. 그래서 그는 자신을 바라보는 유일한 관람자, 스스로 내보인 모습을 은밀하게 엿보는 외로운 관음증 환자가 되는 것이다. 그러나 대체로 실레는 자신의 이미지를 거만하게 자랑하기보다 오히려 상처로 인해 애처롭게 표현된 모습으로 나타냈다.

「입을 벌린 회색 누드 자화상」[4]의 인물은 「법학」에 나오는 야윈 희생자를 좀 더 젊게 표현한 것처럼 보인다. 이 남자는 「법학」에 비해 자유로워졌지만 온전하지는 않다. 그의 팔들은 더 이상 묶여 있지 않지만 절단됐다. 그는 날고 있는 천사가 아니라, 몸이 꺾이고 무릎이 잘린 허수아비다. 약간 불균형을 이루는 모습은 상반된 특징을 동시에 드러내는데, 남성임에도 성기는 오그라들었고, 토르소는 여성적이다. 눈가에 둥글게 표현된 부분 때문에 얼굴은 데스마스크 같다. 벌

4 • 에곤 실레, 「입을 벌린 회색 누드 자화상 Nude Self-Portrait in Grey with Open Mouth」, 1910년 종이에 구아슈와 검은색 크레용, 44.8×31.5cm

어진 입도 온 힘을 다해 내지르는 절규나 죽음을 맞이한 순간의 모습으로 해석될 수 있다. 이 자화상은 삶과 죽음이 신경증의 상태에서 서로 만나는 순간을 포착한 것처럼 보인다.

이처럼 인물을 변형하는 것은 당시 빈 미술의 주요한 유산이다. 다른 모더니즘 미술에 비하면 보수적으로 보임에도 불구하고, 이런 특징 때문에 30년 뒤 나치는 이 미술을 '퇴폐적'이라고 낙인찍었다. 아카데미 누드처럼 고전적 이상을 보여 주거나, 격식을 갖춘 초상처럼 사회적 전형을 반영하는 역할에서 멀리 벗어난 이 인물상들은 성(性)심리적 장애를 드러내는 암호가 된다. 프로이트에게 직접적인 영향을 받지 않은 상태에서 이 미술가들은 반 고흐의 표현적인 인물 묘사를 이어받은 일종의 징후적인 초상화를 만들었다. 이 초상은 미술가의 욕망을 드러내기보다는 그림 속 모델에 내재된 억압을 몸의 경련과 긴장을 통해 간접적으로 드러낸다. 클림트와 실레의 여위고 수척한 듯한 선 표현과 코코슈카의 작품에서 드러나는 휘갈긴 듯 격앙된 선이 그런 역할을 하는데, 이것은 주체의 갈등이 고통스럽게 표면화된 기호인 것이다.

클림트에게 영향을 받은 오스카 코코슈카는 이런 징후적 초상을 실레보다 더 발전시켰고 그 파괴적인 차원도 한층 심화시켜, 결국 빈에서 추방되기까지 한다. 어려운 시기에 코코슈카는 엄격한 디자인과 격렬한 논쟁으로 악명이 높은 모더니즘 건축가이자 평론가인 아돌프 로스(Adolf Loos, 1870~1933)의 지지를 얻었다. 1909년에 그린 이 순수주의자의 초상[5]은 "정반대편에 있는 두 사람의 협력 관계"를 포착한 것이라고 할 수 있다. 이 그림은 양식적인 측면에서는 실레의 자화상과 눈 주위의 둥근 부분까지도 유사하지만, 주관성이라는 측면에서는 다르다. 옷을 입은 로스는 내면을 응시하고 있다. 그는 차분한 모습이지만 관람자는 그가 엄청난 압박감에 시달리고 있음을 느낄 수 있다. 실제로 그의 상태는 '표현'됐다기보다는 '응축'돼 있다. 즉 밖으로 밀려 나온다기(ex-pressd)보다 안으로 눌려(com-pressed) 있으며, 손이 비틀릴 정도로 자신의 에너지를 강하게 제어하고 있다.

이 초상화가 그려지기 한 해 전, 로스는 분리파의 아르 누보 양식에 대해 통렬히 비난하는 글을 발표했다. 「장식과 범죄」(1908)라는 이 비평은 "장식은 범죄다."라고 읽힐 법도 한데, 로스는 장식이 근본적으로 에로틱할 뿐만 아니라 배설물과 같다고 단정했기 때문이다. 그는 어린이들과 '야만인들'에게 나타나는 이런 비도덕성에는 너그러웠지만, "오늘날 누군가 내적 충동에 따라 에로틱한 상징으로 벽을 더럽힌다면 그는 범죄자이거나 퇴폐적인 인간"이라고 주장했다. 소설가 로베르트 무질이 배설물을 연상시키는 '카카니아'라는 별명을 붙인 나라 오스트리아에서, 프로이트가 1908년 「성격과 항문 에로티시즘(Character and Anal Eroticism)」이라는 첫 논문을 발표한 것은 우연이 아니다. 그러나 프로이트가 항문 에로티시즘 충동을 억압하려 하는 문명의 목표를 **이해**하고자 한 것에 반해, 로스는 그런 억압을 **강요**하고자 했다. 그는 "어떤 나라의 문화 수준은 화장실 벽이 더럽혀진 정도를 보면 알 수 있다."면서 "문화의 진보는 기능적인 사물에서 장식을 제거하는 과정과 같다."고 썼다. 로스는 정신분석학에 공

5 · 오스카 코코슈카, 「건축가 아돌프 로스의 초상 Portrait of the Architect Adolf Loos」, 1909년 캔버스에 유채, 73.7×92.7cm

감하지 않았다. 그의 친구이자 동료인 비평가 카를 크라우스(Karl Krauss, 1874~1936)는 정신분석학을 "스스로 치료제라고 생각하는 질병"이라고 부르기도 했다. 그러나 프로이트처럼 로스도 항문을 지저분하고 불분명한 부분이라고 생각했고, 그 때문에 분리파의 응용미술과 표현주의의 폭력적인 분출이 배설물과 같다고 했다. 이런 혼란에 대항하기 위해 로스와 크라우스는 모든 예술·언어·학문을 더욱 분명하고 단정하고 순수하게 만들기 위한 자기비판적인 실천을 요구했다. 우리는 빈에 클림트, 실레, 코코슈카와 같은 파괴적인 화가들뿐만 아니라 건축가 로스, 언론가 크라우스, 음악가 아르놀트 쇤베르크(Arnold Schoenberg, 1874~1951), 그리고 "모든 철학은 언어에 대한 비평"이라고 한 철학자 루트비히 비트겐슈타인(Ludwig Wittgenstein, 1889~1951)도 있었다는 점을 기억해야 할 것이다. 그렇다면 이후 모더니즘 미술에 근본적으로 내재된 대립, 즉 표현적 자유와 엄격한 절제 사이의 대립을 20세기 초 빈에서 이미 찾은 것이다. HF

더 읽을거리

앨런 재닉, 스티븐 툴민, 「빈, 비트겐슈타인, 그 세기말의 풍경」, 석기용 옮김 (이제이북스, 2005)
아돌프 로스, 「장식과 범죄」, 현미정 옮김 (소오건축, 2007)
칼 E. 쇼르스케, 「세기말 비엔나」, 김병화 옮김 (생각의나무, 2007)
Walter Benjamin, "The Paris of the Second Empire in Baudelaire," in *Charles Baudelaire: A Lyric Poet in the Era of High Capitalism* (London: New Left Books, 1973)
Kirk Varnedoe, *Vienna 1900: Art, Architecture, and Design* (New York: Museum of Modern Art, 1985)

▲ 1937a　● 1903, 1922　　　▲ 1958

앙리 마티스가 오귀스트 로댕의 파리 작업실을 방문하지만 선배 조각가의 양식을 거부한다.

앙리 마티스(Henri Matisse, 1869~1954)가 1900년에 오귀스트 로댕(August Rodin, 1840~1917)의 작업실을 방문했을 때 이 60세의 노작가는 이미 거장으로 인정받고 있었다. 로댕은 지루한 아카데미풍 기념물과 상투적인 동상만 존재하던 지난 세기 이후 거의 빈사 상태에 이른 조각 분야를 소생시킨 유일한 조각가로서 오랫동안 명성을 누리고 있었다. 그의 작품 세계는 미국 미술사학자 레오 스타인버그(Leo Steinberg)가 언급한 것처럼 공공조각과 개인적인 조각으로 나눌 수 있다. 그의 명성은 대부분 대리석 작품에서 비롯된 것이지만 이 대리석 작품들은 아카데미 전통을 바꾸기보다는 오히려 지속시켰다. 반면 브론즈 주조를 거의 하지 않은 석고 작품 등, 다수의 혁신적인 작품들은 그의 작업실에 숨어 있었다. 외투에 싸여 있는 두꺼운 원기둥 같은 「발자크 동상(Monument to Balzac)」에서는 전통적인 표현법이 거의 쓰이지 않았는데, 아마 이 작품은 로댕 자신이 선호하는 개인 양식을 형상화한 최초의 공공조각이라 할 수 있을 것이다. 1898년에 발표됐을 당시 대단한 논란에 휩싸인 이 작품은 현대 조각의 기원으로 여겨지고 있다. 7년 동안 끈질기게 이 동상 작업에 매진했던 로댕은 작품을 의뢰한 문학인회 회원들이 "엉성한 스케치"라며 퇴짜를 놓고, 작품이 언론에 의해 무차별적으로 희화화되자 (많이 놀라지는 않았겠지만) 마음의 상처를 받았다.(이 작품은 1939년이 돼서야 현재의 장소에 공개적으로 설치됐다.) 그러나 로댕은 이런 비판 세력에게 답이라도 하듯, 1900년 4월부터 11월까지 파리 전역에서 개최된 만국박람회에서 회고전을 개최했다. 이때부터 로댕은 마티스를 비롯한 많은 사람들에게 부르주아 사회의 억압에 굴하지 않고 타협하지 않는 예술가라는 낭만적인 이상의 상징이 되었다.

마티스와 로댕에 관한 일화가 하나 있다. 로댕의 조수 중 한 명이었던 친구의 권유로 이 원로 조각가를 방문한 마티스는 로댕의 의견을 듣기 위해 모델을 재빨리 스케치한 그림 하나를 가지고 갔다. 그 스케치가 썩 마음에 들지 않았던 로댕은 지금의 드로잉보다 더 "꼼꼼하게 그리고" 세부 묘사를 덧붙여야 한다고 충고했다. 그러나 이것은 마티스에게 무의미한 것이었다. 왜냐하면 로댕의 충고는 그가 이미 분명하게 거부했고 로댕 역시 경멸할 것이라고 기대했던 에콜 데 보자르의 교육 방침과 별반 다르지 않았기 때문이다.

거장을 따라서

마티스가 어떤 가르침을 받고자 했든 간에, 그가 로댕을 찾아간 것은 그의 작업에 관한 호기심 때문이었다. 마티스가 그때 「노예」[1]를 제작하고 있었는지는 확실하지 않다. 잠재적으로 이 작품 때문에 두 미술가가 만났을 수도 있고, 그 만남이 「노예」에 직접적인 영향을 주었을 수도 있지만, 분명히 이 작품은 마티스가 로댕의 미술에 처음으로 진지하게 관심을 가진 동시에 그로부터 결정적으로 멀어졌다는 것을

1 · 앙리 마티스, 「노예 The Serf」, 1990~1993년(1908년 주조)
브론즈, 높이 92.49cm

보여 준다. 왜냐하면 「노예」는 로댕의 팔 없는 「걸어가는 남자」[2]에 대한 직접적인 응답이기 때문이다. 「걸어가는 남자」는 1900년 로댕의 회고전 때 「세례 요한」의 습작으로 전시된 것으로, 전시장에는 이보다는 평범하지만 해부학적으로 더 완전한 「성 요한」도 같이 전시됐다. 마티스는 「걸어가는 남자」의 모델(베빌라쿠아라는 별명의 남자 모델로 로댕이 총애했다고 알려져 있다.)에게 비슷한 자세를 취하게 하여 완성한 「노예」를 통해 로댕에게 입은 은혜는 물론 두 작품 간의 차이점을 모두 강조했다. 이런 비교는 1908년 「노예」를 브론즈로 주조할 때 팔을 절단함으로써 뚜렷해졌다.

로댕의 「걸어가는 남자」는 실제로는 걸어가는 것이 아닐지 모르지만 레오 스타인버그의 말대로 바닥에 고정된 두 발은 마치 "강타를 날리는 권투 선수"의 발처럼 반동 에너지를 갖고 있는 듯하다. 즉 동작은 정지돼 있지만 형상은 도약할 준비가 돼 있다. 대조적으로 마티스의 「노예」는 어떻게 바꿔 볼 수 없을 정도로 정적이면서 자기 충족적이다. 관람자는 이 조각상이 움직이는 상상을 하거나 거기에 생명을 불어넣을 생각을 절대로 할 수가 없다. 사실 인체 그 자체는 유연해 보인다. 제멋대로인 인체 비례는 조각상 전체에 흐르는 구불거리는 곡선에 의해 강조된다. 돌출한 복부에서 시작된 파동은 위로는 흉부의 우묵한 곳과 구부러진 등을 지나 마지막에 한쪽으로 기울어진 두상에 이르고, 아래로는 안으로 휜 무릎을 지나 오른쪽 정강이에 이르러 끝이 난다. 이 작품은 심리적으로든 물리적으로든, 공간 속으로 파고들거나 확장될 기미가 전혀 없다. 분명 모더니즘적인 최초의 반(反)기념물 중 하나라 할 수 있는 이 조각은 대상으로서 자율성을 주장한다.

그렇다고 해서 「노예」가 로댕의 작업에서 전혀 영향을 받지 않았다는 것은 아니다. 이 작품이 주는 유연한 인상은 작품 표면의 들쭉날쭉함, 즉 로댕의 '개인적인' 미술에 내재된 양식적 특질에서 상당 부분 비롯된 것이다. 로댕의 양식은 또한 고대부터 지속된 서양 조각 전통에서 벗어나려는 변화가 일어나고 있음을 알리고 있다. 피그말리온 신화에서 알 수 있듯이 전통적으로 서양 조각은 조각가가 대리석에 '생명을 불어넣고' 사람들이 그의 조각에 유기적 생명이 부여됐다고 믿게 만드는 것(아니 더 정확하게는 그렇게 믿을 마음이 들도록 가장하는 것)에 치중했다. 공공조각으로 보면 로댕은 이런 전통의 완벽한 계승자이지만, 개인적인 작업으로 보면 로댕은 '프로세스 아트'의 대가라 할 수 있다. 그의 작품은 우연이든 아니든 모델링이나 주조 등의 제작 과정을 보여 주기 때문이다. 「걸어가는 남자」의 등에 난 갈라진 상처, 「비행하는 인체(Flying Figure)」(1890~1891)의 등에 난 긁힌 자국, 「보들레르(Baudelaire)」(1898)의 이마에 난 돌기, 그리고 브론즈에 붙어 있는 수많은 '비정상적인 것들'은 로댕이 조각적 과정 자체를 작가만의 표식을 남길 수 있는 하나의 언어로 간주하고 다루고자 했음을 보여 준다. 달리 말해 로댕은 공공조각에서는 조각의 투명성을 언어로서 옹호했지만, 개인적인 작업에서는 조각의 불투명성과 조각의 물질성을 택했다.

마티스는 분명 이런 선례에 고무돼 「노예」에서 표면의 들쭉날쭉함을 강조했다. 다소 평평하고 매끈하고 작고 둥근 모양이나 빛을 분산

2 • 오귀스트 로댕, 「걸어가는 남자 The Walking Man」, 1900년 브론즈, 84×51.5×50.8cm

시키는 칼자국이 축적돼서 조각 전체를 이룬다고 생각한 그는 근육의 불연속성을 추구했으며 결과적으로 메다르도 로소(Medardo Rosso, 1858~1919)와 유사한 양식을 만들어 냈다. 자칭 로댕의 라이벌이라는 이탈리아의 로소는 스스로를 인상주의자라고 생각했으며, 왁스 조각에서 인상주의의 붓 자국을 모방했다. 로소의 조각은 로댕과 달리 회화적이었으며 대개는 완벽한 정면상이었다. 로소의 조각 표면에서 빛이 만들어 내는 비물질적 효과, 즉 작품의 윤곽이 음영에 의해 잠식돼 오직 한 시점에서만 감상할 수 있게 되는 방식은 마티스가 그 가능성을 시험해 보다가 오히려 거부하게 된 특징들이다.

「노예」는 마티스가 조각 기법을 배우게 된 두 작품 중 하나(이 작품을 완성하기 위해 마티스는 모델과 300~500회를 만나야 했다!)라는 점에서 역설적이다. 즉 로댕의 '과정적' 특징을 그대로 모방하는 동안 마티스는 로댕의 특성에 더 집착하게 됐다. 들쭉날쭉한 표면은 인체와 인체 전체가 형성하는 구불거리는 곡선과의 통합을 파괴하는 지점, 즉 로소처럼 조각이 회화로 변형되는 지점으로 위험스럽게 접근하고 있다. 이 작품을 계기로 로댕의 물질성의 원리를 더 확실하게 알게 된 마티스는 두 번 다시 이런 방식으로 작업하지 않았다. 이후 마티스가 선보인 브론즈 작업은 모두 조각의 신체성을 훼손하지 않으면서도 작가가 흙을 만진 흔적은 그대로 간직한 것들이었다. 가장 눈에 띄는 사

례는 「자네트 V」[3]의 과장된 이마인데, 1930년에 이 작품을 처음 보고 강렬한 충격을 받은 피카소는 얼마 안 돼 두상이나 흉상 연작에서 마티스의 방식을 흉내 내기 시작했다.

마티스, 이탈하다

그러나 마티스는 로댕의 작업실을 방문하면서 대가의 미학과 자신의 미학이 근본적으로 어떻게 다른지도 깨달았다. 그는 이렇게 말했다. "나는 로댕이 「성 요한」을 어떻게 만들 수 있었는지 이해할 수 없었다. 그는 「성 요한」의 손을 잘라 작업대에 고정시키고 그것을 왼손으로 붙잡고 세부 작업을 한 것 같다. 여하튼 로댕은 그 손을 전체와 분리시켰다가 다시 팔 끝에 붙이고 전체적인 움직임에 손의 방향을 맞추려 했다. 그러나 이미 나는 작품의 전체 구조를 상상할 수 있었고, 설명적인 세부 대신 생동감 있고 암시적인 종합을 떠올렸다." 그가 조각을 배운 두 작품 중 하나인 「토끼를 뜯어먹는 재규어」(1899~1901)를 계기로 마티스는 자신이 '사실주의자'가 아님을 깨닫고 해부학적인 사실성과 결별했다. 19세기 프랑스 조각가 앙투안-루이 바리의 작품을 모방하여 재규어를 모델링하던 마티스는 가죽 벗긴 고양이의 해부학적 구조를 이해하는 데 관심이 없었다. 마티스는 인위적 제작 방식을 노골적으로 드러낸다는 점에서가 아니라, 접합된 파편들을 짜

4 • 아리스티드 마욜, 「지중해 La Méditerranée」, 1902~1905년
브론즈, 받침대 포함 104.1×114.3×75.6cm

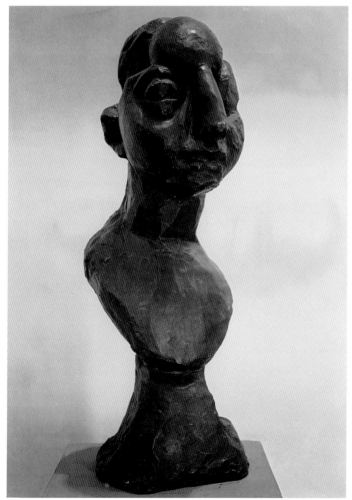

3 • 앙리 마티스, 「자네트 V Jeannette V」, 1916년
브론즈, 높이 58cm

맞추고 부분적인 형상에 대해 끝없이 탐닉한다는 점에서 로댕을 마음에 들어하지 않았다.

이렇게 하여 마티스는 로댕의 작업에서 가장 현대적인 측면 중 하나를 무시했지만 콘스탄틴 브랑쿠시는 로댕의 이런 측면을 열심히 모방해서 발전시켰다.(로댕의 작업실에서 잠시 조수로 있던 브랑쿠시가 로댕의 "영향력의 압박"에 시달리다가, "큰 나무의 그림자 아래서는 아무것도 자라지 않는다."며 뛰쳐나간 것은 우연이 아니다.) 동일한 형상이나 그 파편의 주조물을 다시 사용하여 다른 그룹과 결합하거나 다른 방식으로 공간에 배열하는 로댕의 자르고 붙이는 작업은 피카소의 입체주의 구축물과 더불어 20세기 미술의 최고의 어법 중 하나가 됐다.

로댕의 환유적 파편화에 반대한 마티스의 조각은 여러 면에서 로댕과는 반대의 접근법을 취했다. 다른 조각가들의 경우 조각상을 분할할 수 없는 전체로 보고자 하는 욕망에서 아카데미 양식을 따랐는데, 그 욕망이 대개 여성 누드라는 전통적인 모티프에 강한 애착을 동반했기 때문이다. 아리스티드 마욜(Aristide Maillol, 1861~1944)[4]의 통통한 누드나 빌헬름 렘브루크(Wilhelm Lehmbruck, 1881~1919)가 선보인 훨씬 더 마른 실루엣의 조각은 이런 배경에서 등장했다. 그리스·로마 미술의 전통에서 강한 영향을 받은 두 조각가는 브론즈 작업에서 로댕이나 마티스와 달리 절대적으로 매끄러운 표면을 선택하여 마치 대리석 작품처럼 보이게 했다. 이처럼 전체를 다시 긍정하는 경향은 사이비 입체주의 혹은 원형적 아르 데코라고 하는 일종의 혼성 조각을 낳기도 했다. 자크 립시츠(Jacques Lipchitz), 레몽 뒤샹-비용(Raymond Duchamp-Villon), 앙리 로랑(Henri Laurens) 같은 파리의 작가들을 예로 들 수 있고, 제이콥 엡스타인과 앙리 고디에-브르제스카 같은 영국 작가들도 겉보기엔 입체주의적 분할 방식을 취하는 듯하지만 실상은 덩어리의 견고함을 과장하는 작품을 어느 정도 제작했다. 이런 조각들이 지닌 평면적 불연속성은 피상적인 수준의 양식적인 겉포장일

5 • 앙리 마티스, 「등 I Back I」, 1909년경 브론즈, 188.9×113×16.5cm

6 • 앙리 마티스, 「등 II」, 1916년 브론즈, 188.5×121×15.2cm

뿐 결코 공간에 입체감을 창출하지는 못했다.

그들의 작품이 마티스의 작품과 구별되는 근본적인 특질은 완벽한 정면성으로, 한 시점에서만 볼 수 있도록 만들어졌다는 것이다.(간혹 마욜이나 로랑처럼 네 개의 시점을 지닌 경우도 있다.) 반면 마티스의 작품은 교묘하게 정면성을 피했다. 이 점에 대해서는 독일계 미국인 미술사학자 루돌프 비트코버(Rudolf Wittkower)의 견해가 도움이 된다. 비트코버는 19세기 조각이 마티스 세대에게 제시한 두 개의 길로 로댕의 예와 독일 조각가 아돌프 폰 힐데브란트(Adolf Von Hildebrand, 1847~1921)의 이론을 제시했다.(마티스는 소문으로 들은 것 말고는 힐데브란트에 대해 몰랐을 것이다.) 힐데브란트는 모든 조각이 위장된 부조여야만 한다고 확신했다. 깊숙한 곳에서 서로 얽히는 세 평면으로 이루어진 위장된 부조는 정해진 하나의 시점에서 봤을 때만 단번에 알아 볼 수 있다.(그가 보기에 미켈란젤로의 위대함은 대리석 덩어리 속에 존재하는 가상의 형태를 알아차릴 수 있었다는 점이다. 즉 그가 만든 형상은 원래의 돌덩어리의 앞과 뒤 사이에 '끼어 있다.') 힐데브란트는 심지어 진짜 부조가 더 좋은 것이라고 했는데, 부조의 틀

안에 있는 형상은 주변을 감싼 무한한 공간이라는 골칫거리를 처리할 필요가 없기 때문이다. 간단히 말해, 힐데브란트는 조각을 평면의 관점에서 파악했다.(모델링은 너무 물질적이라고 경멸했다.)

마티스는 1909~1930년에 제작한 네 개의 부조 연작인 '등'에서조차 힐데브란트의 가르침에 불복했다.(사실 그는 여전히 로댕과 더 가까웠다. 로댕의 유명한 '실패작' 「지옥의 문」은 형태들이 불분명하게 혼합돼 있으며, 깊이 들어갈 수 없는 시선은 형태 앞에서 갑자기 멈춘다.) 힐데브란트와 아카데미 전통 전체가 전제한 바에 따르면 부조의 배경은 형상이 나타나는 상상의 공간으로, 시야에 보이지 않는 모든 필요한 정보를 제공하는 관람자의 해부학적 지식을 통해 재현된다. 부조의 배경은 레온 바티스타 알베르티가 르네상스 때 만든 정교한 원근법 체계상의 회화 면(面) 같은 기능을 한다. 이것은 일종의 가상의 면이고 투명한 것으로 인식된다. 사실 '등' 연작은 어떤 면에서는 힐데브란트에 대한 빈정거림으로 볼 수도 있는데, 형상이 그것을 지탱하는 벽과 점점 같아지기 때문이다. 「등 I」[5]에서 벽에 기대고 있는 형상은(조각 장르의 일반적인 규범을 의도적으로

7 • 앙리 마티스, 「등 III」, 1916년 브론즈, 189.2×111.8×15.2cm

8 • 앙리 마티스, 「등 IV」, 1931년 브론즈, 188×112.4×15.2cm

무시한 이러한 낯선 자세에는 사실주의적인 명분이 있다.) 「등 II」[6]에 가면 등에 살을 붙이는 방식과 배경 처리 방식 간의 구별이 모호해지기 시작하더니(빛이 어떻게 비치냐에 따라 기둥 같은 척추가 사라지다시피 한다.) 「등 III」[7]에서는 형상이 '지지체(support)'의 경계 부분에서 거의 합쳐지다시피 하고 「등 IV」[8]에서는 지지체의 단순한 변형물이 된다.(땋은 머리와 그 머리채가 다리 사이로 내려와서 이어지는 공간을 구분할 수가 없다. 단지 돌출의 정도만 다를 뿐이다.) 요약하자면 (마티스가 항상 하는 억지 주장처럼) 이번 한 번만 마티스가 화가의 입장에서 조각을 했다 할지라도, 그는 자신이 이미 이룩한 회화적 혁명을 결코 망각하지 않았다. 즉 마티스는 자신의 회화에서 ▲ 반(反)환영주의와 '장식적' 효과, 즉 **전면적**(allover)인 특징을 빌려 왔다. 물론 이것은 힐데브란트와 전혀 다른 것이다.

그러나 '등' 연작은 부조지만 예외적인 작품이다. 마티스의 브론즈 작품 대부분은 관람자가 작품 주위를 돌면서 봐야 하는데, 「뱀처럼 구불거리는 인체」[9]가 대표적인 예다. 예로부터 인체가 공간에서 그리는 'S자형' 곡선이나 인체의 해부학적 구조를 끝으로 단순화시켜

표현한 것을 가리키는 것으로, 미켈란젤로가 처음 도입하고 매너리즘 시대에 매우 적극적으로 수용된 '뱀처럼 구불거리는 인체'의 암시는 '등' 연작에서는 찾아볼 수 없다. 그러나 마티스는 이 제목이 지닌 역사적 맥락을 충분히 인지하고 있었다.(그는 "마욜은 그리스·로마의 미술가처럼 덩어리를 다뤘지만, 나는 르네상스 미술가들처럼 아라베스크를 다룬다."고 말하곤 했다.) 마티스는 말년에 「뱀처럼 구불거리는 인체」의 모델이 "작고 통통한 여성"이었음을 밝히면서, 시점과는 무관하게 모든 부분이 보이게 하기 위해 모델을 그런 방식으로 표현했다고 설명했다. 당시 '투명성'에 대해 얘기하면서 마티스는 이 작업이 입체주의의 혁명을 앞지르는 것임을 암시하기까지 했다. 그러나 여기에는 마티스에 대한 적어도 두 가지 오해가 있다.

접근할 수 없는 '물자체'

마티스는 로댕과 마찬가지로 아카데미 전통과 힐데브란트가 신봉했던 상상 속 물질의 투명성에 대한 이상을 거부했다. 마티스에게 투명

9 • 앙리 마티스, 「뱀처럼 구불거리는 인체 The Serpentine」, 1909년
브론즈, 56.5×28×19cm

성이란 서로 다른 두 가지 의미를 가지고 있었다. 하나는 **관념적** 투명성과 관련된 꿈, 즉 작품의 의미를 단번에 전부 알아내는 것이다. 다른 하나는 현대 조각에서의 빈 공간 사용을 의미한다. 먼저 빈 공간부터 보자면, 「뱀처럼 구불거리는 인체」의 '투명성'은, 1912년 가을

▲ 에 발표된 피카소의 「기타(Guitar)」에서처럼 빈 공간이 대립 기호들의 체계에서 주요 구성 요소로 변형되는 입체주의 조각의 방식과는 전혀 관련이 없다. 「뱀처럼 구불거리는 인체」에서 빈 공간은 형상이 취한 자세에서 생긴 부차적 효과에 불과했으며 마티스는 두 번 다시 이것을 사용하지 않았다. 더 중요한 것은 실제로 일어난 결과가 마티스가 주장한 바와 반대라는 점이다. 그 누구도 한 번에 모든 것을 볼 수 없고, 또 어떤 시점에서 봐도 작품의 의미를 완벽하게 이해할 수는 없다. 「뱀처럼 구불거리는 인체」를 돌아가면서 보면 끊임없이 늘어났다가 줄어드는 일종의 공간의 아코디언을 보게 된다.(다른 은유를 쓰자면 네거티브 공간이 나비 날개처럼 열리고 닫힌다.) 관람자는 매번 전혀 예상하지 못한 다양한 양상에 끊임없이 놀란다. 뒤에서 보면 아주 작은 곤충 같던 머리는(기도하는 사마귀 머리 같기도 하다.) 놀랍게도 숱 많은 커다란 머리임이 드러난다. 몸통, 팔, 왼쪽 다리가 형성하는 아라베스크 곡선의 접합 지점들은 수직선을 흐트러뜨리지 않으면서 인체를 끊임없이 분절한다.(오른쪽 다리는 팔꿈치가 지지하는 수직 기둥과 정확하게 평행한다.) 간단히 말해 우리가 「뱀처럼 구불거리는 인체」 주위를 백번을 돌아도 이 작품 전체를 모두 파악할 수는 없다. 이 작품의 전체성과 거리감은 공간에서 춤추는 곡선을 통해서 확보되는 것이며, 우리는 이런 전체성, 즉 작품이 지닌 물자체의 전체성에 접근할 수 없다.

바로 여기에 마티스의 조각과 미켈란젤로의 미술, 또는 마티스의 조각과 비교되곤 하는 잠볼로냐의 미술과의 주요한 차이점이 존재한다. 잠볼로냐의 조각도 그 주위를 돌면서 봐야 하지만, 종착점에 도착하는 순간 앞으로 무슨 일이 일어날지 항상 알 수 있다. 콘트라포스토가 만들어 낸 왜곡이 항상 해부학적 지식 범위에 있기 때문이다.(눈에 띄게 길게 늘인 다리나 극단적으로 축소된 무릎을 '눈감아 주고' 형상을 연속적인 형태로 독해한 덕택이다.) 다른 한편으로는 형상이 취한 제스처가 사실주의적이거나 수사학적인 명분 같은 것을 항상 갖고 있기 때문이다.(무릎 꿇고 몸을 말리는 욕녀나 비장한 제스처의 「사비나 여인의 약탈」을 예로 들 수 있다. 하늘에 구원을 요청하는 사비나의 여인을 낚아챈 거인에서 잠볼로냐의 유명한 나선형 군상이 완성된다.) 마티스는 이 모든 것, 즉 해부학이나 환기적인 제스처에 신경을 쓰지 않았다. 마티스는 해부학을 간단히 무시하면서도 로댕의 개인적인 조각에서 얻은 교훈의 핵심을 간파했다.

사실 마티스의 조각은 빙빙 돌면서 봐도 결정적인 지점이나 특권적인 시점이 없어서 시점을 옮길 때마다 형상이 어떻게 달라질지 예견할 수 없다. 이런 점 때문에 작품 사진을 찍는 것도 쉽지 않다. 아마도 영화만이 마티스 조각의 특징인 모서리(날카롭고 평면적인 가장자리)의 부재를 제대로 보여 줄 수 있을 것이다. 마티스는 이 어려움을 알고 있었으므로 자신의 조각 사진을 찍는 사진가들에게 조언을 하기도 했다. 그가 정면 시점을 거의 선택하지 않은 것은 놀라운 일이 아니다.(예를 들면 그는 다섯 점의 「자네트」 연작 사진에서는 옆면이나 뒷면을 택했다.) 그

10 • 앙리 마티스, 「비스듬히 누운 누드 I(오로라) Reclining Nude I(Aurora)」, 1907년
브론즈, 높이 34.5cm

가 정면 시점을 택할 때는 형상의 축 자체가 정면을 향해 있지 않았을 때뿐이다. 그에게 가장 중요한 것은 중심에서 제일 벗어나서 예상이 거의 불가능한 시점, 즉 조각 전체가 아라베스크 문양처럼 보이는 시점을 찾아서 형상의 뒤틀림에 대한 최소한의 정보를 제공하는 것이었다. 마티스는 작품 사진을 여러 장 찍을 때도 서로 일치하지 않게 찍었다. 「비스듬히 누운 누드 I」[10]에서는 정면상, 3/4면, 완전 측면의 세 가지 시점을 택했다. (정면상은 반즈 재단이 소장한 마티스의 회화 「음악 수업(The Music Lesson)」(1916/17)의 배경에 등장한다.) 그리고 등을 향해 얼굴을 돌린 채 팔을 들어 반으로 접은 3/4면상은 '헬멧' 같은 머리 모양을 하고 있다. 얼굴이 발과 마주보고 있는 완전 측면상을 찍으면 형상 전체가 확대되는데, 몸통과 불룩한 허벅지는 짓눌려서 납작하게 보이고 어깨는 둥글게 불룩해지며 무엇보다 복부 쪽으로 접근하는 길이 모두 봉쇄된 것처럼 보인다. 그는 마치 인식의 게임을 하면서, 전체성에 대한 우리의 욕망을 놀리기도 하고 그 필연적인 욕구 불만을 선언하는 것 같기도 하다. 이것이 바로 모더니티의 조건이라 할 수 있을 것이다. **YAB**

더 읽을거리

로잘린드 크라우스, 『현대조각의 흐름』, 윤난지 옮김 (예경, 1998)
Adolf von Hildebrand, "The Problem of Form in the Visual Arts" (1893), translated in Harry Mallgrave and Eleftherios Ikonomou (eds), *Empathy, Form, and Space: Problems in German Aesthetics, 1873–1893* (Los Angeles: Getty Institute, 1994)
Isabelle Monod-Fontaine, *The Sculpture of Henri Matisse* (London: Thames & Hudson, 1984)
Leo Steinberg, "Rodin," *Other Criteria: Confrontations with Twentieth–Century Art* (London, Oxford, and New York: Oxford University Press, 1972)
Rudolf Wittkower, *Sculpture* (London: Allen Lane, 1977)

▲ 서론 3, 1912

1903

폴 고갱이 남태평양 마르키즈 제도에서 사망한다. 고갱 미술에서 보이는 부족미술과 원시주의의 환상들이 앙드레 드랭, 앙리 마티스, 파블로 피카소, 에른스트 루트비히 키르히너의 초기 작업에 영향을 미친다.

19세기 후반의 네 명의 화가, 조르주 쇠라(Georges Seurat, 1859~1891), 폴 세잔(Paul Cézanne, 1839~1906), 빈센트 반 고흐(Vincent Van Gogh, 1853~1890), 폴 고갱(Paul Gauguin, 1848~1903)은 그 누구보다 20세기 초 모더니즘 미술가들에게 깊은 영향을 미쳤다. 이들 모두는 회화의 새로운 순수성을 제안했지만 그 강조점은 각기 달랐다. 쇠라는 시각적 효과를, 세잔은 회화적 구조를, 반 고흐는 회화의 표현적인 차원을, 고갱은 회화의 영적 환영(vision)의 가능성을 강조했다. 고갱의 영향력은 양식적인 측면보다는 그의 개인적 삶에서 발휘됐다. 모더니즘 '원시주의'의 아버지로서 고갱은 부족문화에서 발견할 수 있는 환영의 추구를 낭만주의 미술가의 소임으로 삼았다. 고갱에게 영감을 받은 일부 모더니즘 미술가들은 원주민 생활을 하거나, 최소한 그런 생활을 하려고 시도했다. 독일 표현주의자인 에밀 놀데(Emil Nolde, 1867~1956)와 막스 페히슈타인(Max Pechstein, 1881~1955)은 고갱을 본받아 ▲ 남태평양으로 여행을 떠났고, 에른스트 루트비히 키르히너(Ernst Ludwig Kirchner, 1880~1938)와 에리히 헤켈(Erich Heckel, 1883~1970)은 작업실을 꾸밀 때 원시주의를 도입하거나, 자연으로 나갔다. 그러나 대부분의 모더니즘 미술가들은 형식이나 모티프를 얻기 위해 부족미술에 관심을 가졌다. 그중 앙리 마티스와 파블로 피카소는 깊이 있고 구조적인 방식으로 접근했지만 다른 미술가들은 이미지를 피상적으로 차용하는 데 그쳤다.

억압적인 유럽의 관습에 도전하고자 했던 이 모든 미술가들은 원시적인 것이 양식과 자아가 극적으로 개조될 수 있는 이국적인 세계라고 상상했다. 여기서 원시주의는 미술 너머로 확장됐다. 원시주의는 하나의 환상, 아니 환상들의 전체집합으로서 기원으로 회귀, 자연으로 도피, 본능의 해방 같은 것들과 관련됐고, 이 환상들은 모두 인종적 타자였던 부족문화(특히 오세아니아와 아프리카)에 투사됐다. 그러나 비록 일종의 만들어진 환상일지는 모르나 원시주의는 실제로 효과가 있었다. 원시주의는 유럽 제국주의의 전 지구적 기획(식민지로 향하는 통로들, 대도시에 부족의 물건이 나타나는 현상들은 바로 이 제국주의 때문이었다.)의 일부일 뿐만 아니라 아방가르드의 편협한 술책의 일부이기도 했다. 과거 서양미술 **내부에서** 진행된 복귀(19세기 라파엘전파 미술가들이 중세미술의 낭만주의로 복귀)와 마찬가지로, 서양미술 외부에서 진행된 이 원시주의에의 체류도 전략적인 것이었다. 이것은 아카데미 미술의 오랜 관습

을 능가할 뿐 아니라, 순전히 현대적 주제나 순수하게 시지각적 문제에만 관심을 갖고 있다고 여겨진 리얼리즘이나 인상주의, 또는 신인상주의 같은 최근의 아방가르드 양식을 넘어서는 것이었다.

원시주의의 혼성모방

고갱은 1883년, 35살이 되던 해에 파리 증권거래소의 일자리를 버리고 원시주의 탐색을 시작했다. 처음에 고갱은 민간신앙이 팽배해 있던 브르타뉴 지방에서 에밀 베르나르(Emile Bernard, 1868~1941)를 비롯한 상징주의자들과 작업했다. 1886년의 첫 방문 이후 고갱은 파나마와 마르티니크로 떠난 여행이 실패하자 1887년과 1888년 브르타뉴를 다시 방문했다. 1889년에 파리만국박람회를 찾은 고갱은 원주민들을 마치 동물원의 동물처럼 전시해 놓은 '원주민 마을'에 영감을 받아 타히티를 동경하게 됐으며 버팔로빌의 와일드 웨스트 쇼에 매료되기도 했다. 순수성 추구라는 원시주의의 요란한 구호에도 불구하고, 이처럼 원시주의는 대개 키치와 상투적인 것들이 혼성된 것이었다. 1893년 작품을 팔기 위해 18개월 동안 파리에 머문 것을 제외하면, 고갱은 1891년부터 1901년까지 타히티에 머물렀다. 요컨대, 고갱은 브르타뉴의 민속문화를 거쳐 타히티라는 열대의 지상낙원으로 나아갔고, 그 후에는 밝은 타히티와는 대조적으로 어둡고 제물과 식인 풍습으로 알려진 마르키즈로 갔다. 이런 이동을 거치는 동안 고갱은 자신의 여정이 파리와 공간적으로 멀어지면서 시간적으로도 거슬러 올라가고 있다는 것을 알 수 있었다. 그는 "문명은 나로부터 조금씩 멀어지고 있다."고 타히티 생활에 대한 회고록인 『노아-노아』(1893)에 썼다. 유럽에서 **멀어질수록** 문명적으로도 **거슬러 올라간다**는 식의 시공간의 융합은 원시주의의 특징이자, 당시에 팽배해 있던 문화적 진보에 대한 인종주의적 이데올로기의 특징이었다.

그러나 고갱은 이런 이데올로기를 부분적으로 재평가하는 계기를 마련하기도 했다. 그는 회화와 글에서 원시적인 것은 순수한 것으로, 유럽적인 것은 타락한 것으로 묘사했다. 고갱이 '황금 왕국' 타히티로 떠나기 직전 유럽에 대해 쓴 "모든 것이 썩어 버렸다. 인간도, 심지어는 예술도."라는 말은 고갱이 사실주의 양식을 거부하고 자본주의에 대해 낭만적 비판을 가하는 근거를 보여 준다. 그의 추종자들 역시 고갱의 이 두 입장을 견지했다. 물론 원시와 유럽이라는 이 대립을

▲ 1908

1 • 앙드레 드랭, 「춤 The Dance」, 1905~1906년 캔버스에 유채와 수성 도료, 179.5×228.6cm

역전시키는 일이 그 대립을 없애거나 해체하는 것은 아니다. 고갱에게 원시와 유럽이라는 두 항은 그대로 유지됐고, 이 이항대립을 바꿔보려 했지만, 이런 시도는 오히려 그를 매우 모호한 입장으로 몰고 갔다. 한번은 아내 메트에게 보내는 편지에서 고갱은 자신이 페루인의 피를 지니고 있다면서, "나는 인디언이자 감수성으로 가득한 사람"이라고 썼다. 그러나 순수한 타히티라는 고갱이 품은 신화는 현실에서는 물거품이 됐다. 프랑스의 식민지가 된 지 10년이 지난 1891년의 타히티는 더 이상 "사는 것이 노래하는 것, 사랑하는 것"인 "미지의 지상낙원"이 아니었으며, 고갱이 『노아-노아』에 그려낸 것처럼 타히티 사람들 또한 노아의 홍수 이후에 등장한 새로운 인종이 아니었다.

고갱의 미술은 절충적이었는데, 오세아니아나 아프리카의 부족미술보다는 페루, 캄보디아, 자바, 이집트의 왕족미술을 참조했다.('왕족'과 '부족'은 다른 사회정치적 체제를 시사한다. 두 용어 모두 지금은 거의 '원시적'이라는 용어만큼이나 논란의 대상이지만 말이다.) 고갱은 다양한 문화에 출처를 둔 모티프들을 이상한 방식으로 조합하곤 했다. 가령 「장날(Market Day)」(1892)에 등장하는 타히티 여성들의 포즈는 이집트 18왕조 무덤벽화

에서 유래한 것이다. 타히티 체류가 그의 양식에 획기적인 변화를 가져온 것도 아니었다. 고갱이 일본 판화에서 발전시킨 강한 색채나 브르타뉴의 교회에서 볼 수 있는 돌 조각에서 유래한 대담한 윤곽선이 그대로 유지됐을 뿐 아니라 전에 즐겨 그리던 주제 상당수가 여전히 지속됐다. 「설교 후의 환영(Vision after the Sermon)」(1888)에서 보이는 브르타뉴 여성들의 환영에 깃든 정신성은 「마리아, 당신을 환영합니다(We Hail Thee, Mary)」(1891)에서는 타히티 원주민 여성의 경건한 소박함을 보여 주는 것이 됐다. 단 「마리아……」에는 민간신앙 대신 이교도적인 순수성이 기독교의 은총을 재정의하기 위해 사용됐다는 차이가 있을 뿐이다. 이와 같은 양식과 주제의 혼합주의는 모든 문화가 근본적으로 공유하고 있는 미학적·종교적인 충동을 드러내는 것일 수도 있다. 하지만 혼합주의는 수많은 원시주의 미술이 지닌 역설, 즉 원시주의 미술이 혼성성과 혼성모방을 통해 순수성과 탁월함을 추구한다는 사실을 지적하는 것이기도 했다. 실제로 원시주의는 이데올로기적으로 모순된 것인 만큼, 대개 양식적으로 혼합돼 있으며, 고갱이 그의 후계자들에게 물려준 것은 바로 이런 절충적 구성물이었다.

이국적인 것과 나이브한 것

원시주의가 근대 유럽의 첫 번째 이국주의는 아니다. 18세기에는 시누아즈리(Chinoiserie, 중국 취미)의 일환으로 중국 도자기가 유행했고 19세기엔 북아프리카에서 중동(오리엔탈리즘)으로, 그 다음엔 일본(자포니즘)으로 관심이 옮겨 갔다. 이런 이국에 대한 매혹은 대개 역사적 정복(나폴레옹의 1798년 이집트 출정과 1853년 강제적인 일본의 문호개방)과 제국주의적 행보(프랑스 미술가들은 프랑스의 식민지로, 독일 미술가들은 독일 식민지로 향했다.)로 이어졌다. 그러나 이 장소들은 '상상의 지리학'(1978년 출간된 『오리엔탈리즘』의 에드워드 사이드의 용어)을 구성했다. 즉, 그것은 심리적으로 이중적 감정과 정치적 야심이 투사된 공간-시간 지도였다. 이렇게 오리엔탈리즘 미술은 대개의 경우 중동을 문명의 요람이자 제국의 지배를 필요로 하는 낡아 빠지고 부패하고 여성적인 곳으로 그렸다. 일본은 고대의 문화를 간직한 곳으로 여겨졌으며 일본 미술 애호가들은 일본의 과거를 순수한 것으로 보았다. 일본 판화나 부채, 병풍에는 서양미술의 재현 관례에서 벗어난 순수한 시각이 포함돼 있다고 여겨졌다. 원시주의는 더욱 원초적인 기원을 꿈꾸었지만, 여기서 원시적인 것은 한편으로는 목가적인 것 또는 오세아니아의 열대 같은 감각적인 지상낙원에 사는 고결한 야생인으로, 다른 한편으로는 아프리카 같은 곳에 사는, 성적인 흑심에 사로잡히고 피에 굶주린 야만인으로 양분됐다.

아방가르드 미술가들은 전술적인 이유 때문에 이 상상의 지리학에 매력을 느꼈다. 피카소가 시사했듯이 인상주의자들과 후기인상주의자들이 이미 일본을 점령해 버렸기 때문에 마티스와 파울 클레 같은 세대들은 일본 대신 아프리카로 눈을 돌렸다. 초현실주의자들은 오세아니아, 멕시코, 태평양 북서부로 관심을 돌렸다. 전략적으로 전통을 벗어나려는 경향은 민속미술에 대한 관심에서도 나타난다. 고갱과 브르타뉴의 십자가, 바실리 칸딘스키와 바이에른의 유리회화, 카지미르 말레비치와 블라디미르 타틀린과 비잔틴 성상화가 그런 예이다.

특별한 경우로 '나이브(naive)' 미술가들에 대한 모더니즘의 찬양을 들 수 있다. 본업인 세관원이란 뜻의 '두아니에'로 불린 앙리 루소(Henri Rousseau, 1844~1910) 같은 미술가들이 대표적인 예이다. 나이브 미술은 아동, 부족, 민속미술처럼 교육받지 않은 직관적인 미술을 말했다. 그러나 루소는 파리 사람이지 농부가 아니었고 아카데미 미술을 잊기는커녕, 살롱 구성법에 근거를 둔 사실주의적 재현을 시도했다. 단순히 기법적으로 서툴렀기 때문에 그의 회화는 다른 아방가르드 동년배들보다 더 초현실적으로 보였다. 기욤 아폴리네르에 따르면 루소는 사실주의적으로 그리기 위해 초상화 모델들의 얼굴 치수를 재서 그대로 캔버스에 옮기는 방식으로 작업했으나 결과적으로 완성된 작품은 초현실적인 효과를 냈다는 것이다. 강렬한 불안감을 불러일으킨 '정글 그림' 연작에서는 화초의 줄기와 잎의 윤곽선을 꼼꼼하게 묘사하여 화면 전체를 평면적으로 만들어 버림으로써 하나의 불가사의하고 살아 있는 숲을 만들었다. 그의 모더니즘 미술가 친구들은 루소가 매우 진지했다고 했는데, 피카소도 그 중 하나였다. 진지했다는 것은 대개의 경우 전술적이고 일시적이었다. 마지막으로 사회학자 피에르 부르디외의 말을 인용하는 것으로 이 글을 맺고자 한다. "미술가는 한 가지 점에서 '부르주아'와 일치하는데, 순진함을 '허세'보다 선호한다는 점에서 그렇다. '보통 사람들'의 근본적인 장점은 그들에게는 '프티부르주아'를 부추기는 예술(혹은 권력)에 대한 '허세'가 없다는 점이다. '사람들'의 무관심은 암묵적으로 부르주아의 독점을 인정하는 것이다. 때문에 허를 찌르는 이중부정 전략을 통해 '대중적인' 취향과 견해로 돌아간다는 미술가와 지식인의 신화에서는 '사람들'은 쇠락하고 있는 귀족계급의 보수적인 이데올로기에 속한 소작인의 역할과 다르지 않은 역할을 수행한다."

아방가르드의 책략들

1906년에 살롱 도톤에서 고갱의 대규모 회고전이 있기 전인 1901년부터 피카소 같은 미술가들은 그를 연구하기 시작했다. 앙드레 드랭(André Derain, 1880~1954)은 매력적인 여인들을 상상의 열대 풍경 속에 리듬감 있게 배치한 「춤」[1] 같은 회화에서 고갱의 원시주의를 실험했
▲ 다. 마티스도 「사치, 고요, 쾌락」(1904~1905)과 「생의 기쁨」(1905~1906)에서 이런 낙원을 표현했으나, 그의 그림은 원시주의적이라기보다는 목가적이었다. 마티스도 피카소처럼 1906년에 부족미술을 접했으나 그의 관심사는 주제가 아닌 형식이었다. 역설적이게도 이런 형식적 관심은, 고갱의 회고전이 열리던 시기에 마티스와 피카소 모두를 고갱에서 멀어지게 만드는 원인이 됐다. 작품에서 구조적 기초를 다지고자 했던 이 두 미술가는 고갱과 오세아니아의 모티프에서 벗어나 세
● 잔과 아프리카 조각으로 관심을 옮겼고, 이 두 요소에서 지나친 영향을 받지 않기 위해 서로의 작업을 주시하면서 참고하고 있었다. 실제로 후에 피카소는 마티스처럼 그가 수집했던 아프리카 조각들이 자신의 미술 발전을 보여 주는 '증인'이지, 그 발전을 위한 '모델'은 아니었다고 주장했다. 그러나 이런 방어적인 주장은 사실상 부족미술의 중요성을 인정한 것이었다.

마티스와 피카소의 원시주의가 나아간 궤적은 서로 달랐다. 둘 다 처음에는 루브르에서 보았던 이집트 조각에 관심이 있었다. 그러나
▲ 피카소는 곧 이베리아 반도의 부조로 관심을 돌렸고, 여기에서 영향을 받은 두꺼운 윤곽선이 1906~1907년 피카소의 초상화에 나타난다. 반면 프랑스 회화의 오리엔탈리즘적인 성격에 늘 관심을 갖고 있던 마티스는 북아프리카로 여행을 떠났다. 이 두 미술가들이 아프리카 가면과 조각상에서 영향을 받은 것은 1906년 후반부터였다. 언젠가 피카소는 "반 고흐에게 일본 판화가 있다면, 우리에게는 아프리카

▲ 1906　　　● 1907　　　　　　　　　▲ 1907, 1911

가 있다."고 하기도 했다. 입체주의 콜라주와 구축물이 아프리카 조각에서 결정적인 영향을 받은 반면, 마티스는 입체주의에 대한 조형적 대안을 제시하기 위해 그것을 사용했다. 무엇보다 마티스는 아프리카 조각의 '면과 비례'에 감탄했다. 이것은 아프리카인들의 큰 머리, 풍만한 가슴, 두드러진 엉덩이를 보여 주는 「두 흑인 여성들(Two Negresses)」(1908) 같은 조각에서 명백하게 드러난다. 또 '면과 비례'는 같은 시기의 회화에서도 명확하게 나타나는데, 이를 통해 마티스는 드로잉을 단순화하고, 묘사의 기능에서 색을 해방시켰다. 이런 특징은 마티스의 원시주의 회화의 주요 작품으로 아카데미풍 누드를 과격하게 변형시킨 「청색 누드: 비스크라의 기념품」에서 명확히 드러난 ● 다. (이 작품의 조각적 대응물은 「비스듬히 누운 누드 I」이다.)

「올랭피아」(1863)에서 에두아르 마네(Edouard Manet, 1832~1883)는 티치아노의 비너스에서 앵그르의 오달리스크에 이르는 아카데미풍의 누드를 한 파리 창녀의 초라한 침대에 내던져 버렸다. 그 후 아방가르드 회화는 다른 어떤 장르보다 이런 전복을 통해 자신의 주장을 구현하려 했다. 올랭피아를 사진으로 남겼을 뿐 아니라 직접 캔버스에

2 • 폴 고갱, 마네의 「올랭피아 Olympia」의 모사화, 1890~1891년 캔버스에 유채, 89×130cm

모사한 고갱은 그 모사품[2]을 부적처럼 타히티로 가져가서, 젊은 타히티인 아내 테하마나를 그릴 때 이용했다. 「죽음의 혼이 지켜본다」(이하 「죽음의 혼」)[3]는 「올랭피아」를 연상시키는 동시에 이를 넘어선다.

3 • 폴 고갱, 「죽음의 혼이 지켜본다(마나오 투파파우) The Spirit of the Dead Watching(Manao Tupapau)」, 1892년
삼베를 댄 캔버스에 유채, 73×92cm

▲ 서론 3, 1912 ● 1900b

미술사학자 그리젤다 폴록(Griselda Pollock)은 이것을 한 번에 세 가지 수를 두는 '아방가르드 책략'으로 보았다. 우선 고갱은 전통을 **참조**(reference)하면서 아카데미 누드화 전통뿐만 아니라 그것의 아방가르드적 전복이라는 전통도 같이 참조했다. 또한 고갱은 이 그림을 통해 대가들에게 **경의**(deference)를 표했는데 여기에는 티치아노와 앵그르뿐만 아니라 마네도 포함돼 있다. 마지막으로 고갱은 이 선배들과는 다른 자신만의 **차이**(difference)를 제시했다. 이것은 모든 부권(父權)적 선례에 대한 오이디푸스적 도전이자, 자신에게도 그들과 마찬가지로 대가의 지위를 부여하라는 요구이기도 하다. 「청색 누드」의 마티스, ▲「아비뇽의 아가씨들」(1907)의 피카소, 「일본 우산을 쓴 소녀」[4]의 키르히너 역시 여성의 신체를 두고 선배 미술가와 경쟁하는 것은 물론 서로 경쟁했다. 이 미술가들 각각은 부족미술이나 원시주의적인 신체에 대한 환상 등을 취해 서구 전통 밖으로 나가는 것이 서구 전통을 발전시키는 하나의 방법이라고 보았다. 돌이켜 보면 당시에는 이 외부자, 즉 타자가 모더니즘 미술의 형식적 변증법에 속해 있었던 것이다.

고갱은 파리의 한 창녀를 그린 장면을 '죽음의 혼'에 대한 한 타히티 여성의 상상 속 영적 환영으로 재가공하여 마네를 새롭게 만들었다. 고갱은 인물들을 전도시켰다. 즉 올랭피아의 흑인 하녀는 검은 죽음의 혼으로 대체됐으며 백인 창녀의 신체는 원시적인 소녀의 검은 신체로 바뀌었다. 또 올랭피아는 우리의 시선을 되받아치고, 남성 관람자를 손님인 양 노려보지만, 고갱은 결정적으로 여인의 시선을 돌리고 엉덩이가 드러나도록 몸도 돌려놓았다. 테하마나의 성적 태도는 올랭피아처럼 주도적이지 않다. 여기서는 그림을 보는 남성 관람자

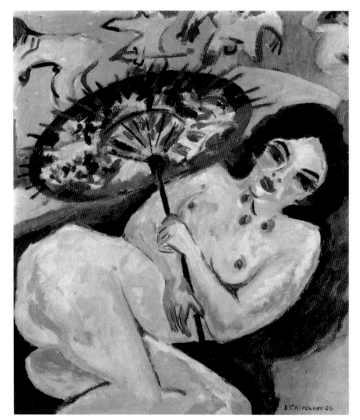

4 · 에른스트 루트비히 키르히너, 「일본 우산을 쓴 소녀 Girl under a Japanese Umbrella」, **1909년** 캔버스에 유채, 92.5×80.5cm

▲ 1907

가 주도적이 된다. 고갱의 회고전 이후에 마티스, 피카소, 키르히너는 이 「올랭피아」와 「죽음의 혼」이라는 이중의 선례와 경쟁해야 했다. 마티스는 새롭게 만들어 낸 이 창녀/원시인의 형상을 「청색 누드: 비스크라의 기념품」[5]에서 북아프리카 비스크라의 오아시스라는 오리엔탈리즘 장소를 배경으로 다시 등장시킨다. 이 그림에서는 배경의 선(線)과 야자 잎이 이루는 선이 구부린 팔꿈치의 윤곽과 누드의 두드러진 엉덩이에서 반복되는데, 이렇게 변형된 원시적 신체는 오달리스크를 연상시켰다.(오달리스크는 근동 지역의 첩이나 여성 노예로 19세기 미술가들에겐 환상 속의 인물이었다.) 그러나 앞서 언급한 것처럼 그의 인물은 오리엔탈적이기보다는 아프리카적이었다.(이 점을 강조하려는 듯 마티스는 1931년에 부제 '비스크라의 기념품'을 덧붙였다.) 즉 마티스는 올랭피아의 자세를 인용하면서도 왼쪽 다리를 관람자 쪽으로 비틀어서 엉덩이를 더욱 두드러지게 만듦으로써 「죽음의 혼」에서 시작된 여성적 섹슈얼리티의 원시주의적 처리를 더욱 심화시켰다. 이런 방식으로 「청색 누드」는 마네와 고갱을 모두 넘어섰으며 창녀/원시인 누드라는 전쟁터에서 또 하나의 모더니즘의 승리를 성취했다.

원시주의의 양가감정

1907년 앵데팡당전에서 대단한 논란을 일으켰던 「청색 누드」는 피카소를 자극했고 그는 곧 「아비뇽의 아가씨들」을 발표하여 마티스와 경쟁 구도를 형성했다. 피카소의 작품은 창녀와 원시인을 한 인물로 '용해'시켰다. 게다가 피카소는 인물을 다섯(이베리아식 얼굴 셋과 아프리카식 얼굴 둘)으로 늘려서 캔버스 정면에 수직적으로 배치했다. 관람자를 응시하면서 성적인 위협을 가하는 다섯 명의 인물들은 고갱과 마티스는 물론 마네까지 능가하는 것이었다. 역시 「청색 누드」의 영향을 받은 키르히너의 「일본 우산을 쓴 소녀」(그는 「아비뇽의 아가씨들」은 보지 못했을 것이다.)도 자세는 반대 방향이지만 몸을 비틀어 엉덩이를 들어 올리는 방식은 여전하다. 또 키르히너는 「청색 누드」의 오리엔탈리즘적 설정을 양산 같은 자포니즘 소품으로 대체했다. 그러나 무엇보다 인상적인 요소는 누드 위쪽으로 스케치하듯 그려 넣은 장식적인 문양들이다. 키르히너의 작업실을 장식한 성적인 이미지의 벽걸이로 보이는데 이 중 일부는 키르히너가 드레스덴 민족지학 박물관에서 연구한 적 있는 독일 식민지 팔라우의 가옥 대들보에서 영향을 받은 것이다. 이 장식 문양에서 키르히너는 「죽음의 혼」과 「청색 누드」에서는 암시되기만 했던 항문 에로티즘에 대한 환상을 그대로 드러낼 뿐만 아니라, 단순히 형식적이지만은 않은, 그리고 처음 볼 때처럼 탈월하지는 않은, 모더니즘의 원시주의가 지닌 나르시시즘의 차원을 드러낸다. 창녀/원시인은 아카데미의 장르를 붕괴시킬 뿐만 아니라 성적이고 인종적 차이에 관한 이중적 감정을 불러일으키기 때문에 매우 곤란한 이미지였다.

비록 창녀지만 올랭피아는 자신의 성(性)을 지배하고 있다. 손으로 음부를 가린 올랭피아가 지닌 부분적인 권력은 이 그림에서 가장 도발적인 부분이다. 그러나 「죽음의 혼」에서 고갱은 이와 같은 여성의 권력을 제거해 버렸다. 엎드린 테하마나는 관람자의 시선에 종속돼 있다. 그러나 원시적인 신체의 전통은 단순히 관음증적 지배에 대한 것

5 • 앙리 마티스, 「청색 누드: 비스크라의 기념품 The Blue Nude: Souvenir of Biskra」, 1907년 캔버스에 유채, 92.1×142.5cm

만은 아니다. 고갱은 이 작품에 종교적 공포를 일으키는 이야기를 곁들여 작품이 갖는 성적인 의미를 희석시켰다. 즉 「죽음의 혼」은 성적 지배에 대한 하나의 꿈일 뿐, 지배는 실제적이지 않으며, 이 회화적 퍼포먼스는 실제 삶에서 성적 지배가 결여돼 있다는 느낌을 보상하기까지 한다. 이것은 「죽음의 혼」에서 고갱이 비밀스럽게, 아마도 무의식적으로 품고 있는 불안이나 이중의 감정을 자극한다는 것을 보여 준다. 여성의 섹슈얼리티에 대한 욕망과 두려움이라는 이 이중의 감정은 「청색 누드」에서 더 적극적으로 드러난다. 이 작품이 비난을 받자 마티스는 이렇게 말했다. "만약 내가 이런 여성을 거리에서 만났다면, 겁에 질려 도망갔을 것이다. 무엇보다도 나는 한 명의 인간을 창조한 것이 아니라 그림을 그린 것이다." 키르히너는 그런 설명이 필요하지 않았던 듯 보인다. 최소한 「일본 우산을 쓴 소녀」에서는 별 두려움도 없이, 그러나 특별한 강렬함도 없이 에로틱한 환상을 그대로 드러냈다.

피카소는 천재적이게도 성적이고 인종적인 이중의 감정을 주제와 형식 실험으로 승화시킬 수 있었다. 예를 들어 「아비뇽의 아가씨들」은 젊었을 때 바르셀로나의 유곽에 방문했던 것과 그 후 파리의 트로카데로 민족지학 박물관(지금의 인간사 박물관)에 방문했던 것의 기억 – 장면(memory-scene)에서 전자의 성적인 것과 후자의 인종적인 것을 뒤섞어 놓았다. 이 두 경험은 분명 피카소에게는 외상이었을 것이다. 특히 중요한 영향을 끼친 민족지학 박물관의 경험은 「아비뇽의 아가씨들」을 변형시켰다. 박물관, 박람회, 서커스에서 원시 부족문화를 접한 것은 원시주의자들에게 중요한 경험이었다. 피카소의 트로카데로 방문에 얽힌 일화에 따르면 그는 「아비뇽의 아가씨들」을 자신의 "첫 액막이(exorcism) 회화"라고 불렀다. 피카소가 이 용어를 거리낌 없이 사용했다는 점은 시사하는 바가 크다. 왜냐하면 모더니즘의 원시주의 대부분에서 부족미술과 원시적 신체가 등장하지만, 형식적으로만 수용했기 때문에 결국엔 그것들을 정화시켜(exorcise) 버리기 때문이다. 마치 원시주의가 성적·인종적·문화적 차이를 인정하면서도 그것들을 물신으로 만들고 결국에는 부정하는 것처럼 말이다. HF

더 읽을거리

스티븐 F. 아이젠만, 『고갱의 스커트』, 정연심 옮김 (시공사, 2004)
Hal Foster, *Prosthetic Gods* (Cambridge, Mass.: MIT Press, 2004)
Sander L. Gilman, *Difference and Pathology: Stereotypes of Sexuality, Race and Madness* (Ithaca, N.Y.: Cornell University Press, 1985)
Robert Goldwater, *Primitivism in Modern Art* (New York: Vintage Books, 1967
Jill Lloyd, *German Expressionism: Primitivism and Modernity* (New Haven and London: Yale University Press, 1991)
Griselda Pollock, *Avant-Garde Gambits 1883–1893: Gender and the Colour of Art History* (London and New York: Thames & Hudson, 1992)
William Rubin (ed.), *"Primitivism" in 20th Century Art: Affinity of the Tribal and the Modern* (New York: Museum of Modern Art, 1984)

1906

폴 세잔이 프랑스 엑상프로방스에서 생을 마감한다. 세잔의 죽음과 1년 전 개최된 빈센트 반 고흐와 조르주 쇠라의 회고전을 계기로 후기인상주의가 역사 속으로 사라지고 야수주의가 그 뒤를 잇는다.

"영향력 있는 거장을 경계하라."는 세잔의 격언을 특히 좋아했던 마티스는 전통과 계승의 문제를 언급할 때마다 이 문구를 즐겨 사용했다. 세잔이 쿠르베의 영향에서 탈피하려고 푸생의 작품을 참고했다는 사실에 주목한 마티스는 세잔에게 받은 영향을 강조하면서 자신 역시 "다른 화가의 영향에서 결코 자유로울 수 없다."는 사실에 자부심을 느꼈던 듯하다. 그는 세잔은 "회화의 신"이자, "우리 모두의 스승"이다, "세잔이 옳다면 나 또한 옳다."고 했다. 그러나 거장의 선례에 굴복하지 않고 그것을 자신의 것으로 소화할 수 있다는 마티스의 주장은 세잔에게 적용하기에는 미심쩍은 것이었다. 엑상프로방스의 이 노년의 화가를 자주 방문했던 야수주의 동료인 샤를 카무엥(Charles Camoin, 1879~1965)과 달리, 마티스는 자신 같은 젊은 숭배자들에게 세잔이라는 존재가 상징적으로 지닌 잠재적 위험성을 예리하게 인식하고 있었다. 1904년 여름에 그린 마티스의 「퓌로가 있는 정물 I(Still Life with Purro I)」과 「생트로페 리스 광장(Place des Lices, Saint-Tropez)」을 본 사람은 누구든 1년 후 그가 한 다음과 같은 말을 떠올리지 않을 수 없었다. "거장을 모방할 때, 거장의 기법은 그 모방자를 질식시키고 무력하게 만든다."

후기인상주의의 네 전도사

1904년은 세잔이 평생 그를 조롱하던 세상에서 명성을 획득한 해였다. 에밀 베르나르의 인상적인 글이 발표되고, 1895년 이래 그의 유일한 공식 후원자였던 앙브루아즈 볼라르(Ambroise Vollard)를 비롯한 여러 화상들이 세잔의 작품에 투자하기 시작했으며 베를린에서는 개인전이 열렸다. 1904년 가을에는 파리에서 열리는 두 개의 연례 미술전람회 중 하나인 살롱 도톤에서 31점의 회화를 전시하는 소규모 회고전이 개최됐다.(봄에 열리는 1907년 앵데팡당전에서 선보인 마티스의 전시 규모는 이 회고전의 곱절이었다.)

당시 파리 미술계를 엿볼 수 있는 1905년 기록을 보자. 시인이자 비평가였던 샤를 모리스(Charles Morice)가 여러 화가들에게 실시한 설문조사 결과를 바탕으로 「현(現) 조형미술의 흐름에 대한 보고서(Enquête sur les tendances actuelles des arts plastiques)」를 작성했다. 화가들이 가장 열성적으로 답변을 보낸 질문은 "세잔에 대해 어떻게 생각하십니까?"였다.(마티스 역시 이 질문에 주저하지 않고 답변했다.) 당시 상승세를 타고 있던 세잔의 명성은 거칠 것이 없었으며 사망할 무렵인 1906년 10월에도 그의 영향력은 대단했다. 화가이자 이론가인 모리스 드니(Maurice Denis, 1870~1943)는 무수한 화가들이 심각할 정도로 세잔을 모방하고 있으며, 특히 마티스의 경우는 배신이나 다름없다고 질책했다.(모순적이게도 모리스 드니는 세잔이 병든 프랑스 고전주의의 전통을 구원하리라 믿었다.)

모리스의 글은 세잔을 둘러싼 이런 과대평가의 배경을 파악하는 데 도움이 된다. 모리스는 "인상주의는 끝났는가?"라는 대담한 질문에 이어, "우리는 무엇에 직면해 있는가?" 혹은 "화가는 모든 것을 자연에 기대하거나 그의 생각을 실현할 조형적 수단을 자연에서 구할 수밖에 없는가?" 같은 완곡한 질문을 던졌으며, 세잔과 휘슬러, 팡탱-라투르, 고갱과 같은 화가들의 작품을 평가해 줄 것을 요구했다. 『노아-노아』를 공동 집필하면서 오랫동안 친밀한 관계를 유지했던 만큼 모리스가 고갱에 대한 질문을 던진 것은 예상 가능한 일이었지만, 휘슬러와 팡탱-라투르에 대한 질문은 그 답변에서도 확인할 수 있듯이 모리스가 20년 전 상징주의 운동에 적극 개입했다는 사실을 빼면 부적절한 것이었다. 그가 좀 더 정통한 비평가였다면 설문조사에서 세잔과 고갱의 이름과 나란히 반 고흐와 쇠라의 이름을 언급했을 것이다. 왜냐하면 인상주의에 반대하느냐는 질문에 새로운 세대의 화가들이 일제히 "그렇다."고 답한 것은 같은 시기에 이루어진 이 네 명의 화가들의 작업이 축적된 결과였기 때문이다.

반 고흐는 1890년에, 쇠라는 그 이듬해에 죽었고, 1903년에 사망한 고갱은 수십 년간 해외에 있었다는 사실을 고려하면 세잔이 후기인상주의의 전도사 넷 중 가장 존재감이 컸던 것은 당연하다. 그러나 마티스와 동료들이 그 네 명의 화가 모두를 인정하는 일은 당시로서는 시급한 사항이었다. 1903년부터 세잔이 사망하는 1906년까지 반 고흐, 고갱, 쇠라를 기리는 수많은 회고전이 열렸고(일련의 출판물 발행도 뒤따랐다.) 마티스도 간혹 이 전시에 참여했다. 모더니즘 회화의 선구자인 이들 네 명은 서로 노골적인 갈등 관계는 아니었지만 적대적 무관심으로 일관했다. 그러나 그들에게는 분명 공통점이 있었다.

이미 그들의 직접적인 추종자를 위한 이론적 토대는 어느 정도 마련돼 있었다. 드니와 베르나르 모두 고갱과 세잔 미술의 종합을 두둔했지만 마티스와 그의 동료에게 가장 결정적이었던 것은 1898년 폴 시냐크(Paul Signac)가 잡지 《라 르뷔 블랑슈(La Revue blanche)》에 연재

▲ 1903

한 「외젠 들라크루아에서 신인상주의까지」(D'Eugène Delacroix au néo-Impressionism)였다. 이 글은 '분할주의'나 '신인상주의'로 무차별하게 불리던 시냐크의 방법론을 논리정연하고 이해하기 쉽게 소개했을 뿐만 아니라, 제목에서 명백히 드러나듯 목적론적 설명, 즉 19세기 초 이래 전개된 미술의 '새로움'을 계보학적으로 다룬다. 놀랍게도 시냐크는 이 글의 근거가 된 쇠라의 꿈이나 시각생리학 이론의 가정(인간의 눈은 프리즘의 빛분해를 역으로 행할 수 있어서 '분해된' 색들을 망막에서 재합성하여 태양처럼 발광하는 것이 가능하다.)은 별로 강조하지 않았는데, 시냐크 자신도 이것이 하나의 환상임을 인정했기 때문이다. 오히려 시냐크는 신인상주의가 순색을 완전히 해방시키는 계기가 됐던 들라크루아와 인상주의자들의 잇따른 '공헌'을 강조했다. 이런 맥락에서 세잔 고유의 원자적인 붓질(한 번의 붓질에 하나의 색채. 각각의 색은 뚜렷하게 분리된 채로 남는다.)도 인상주의 시기 내내 표준이 됐던 색채 혼합을 금지하는 데 한몫했다.

시냐크의 이론을 접한 마티스의 첫 반응은 다소 성급했다. 마티스는 세잔의 조언자였던 카미유 피사로(Camille Pissarro)의 조언에 따라 터너의 회화 작품을 보러 런던을 방문했다가 코르시카로 떠났다. 그때까지만 해도 그다지 능숙하지 않고 칙칙한 인상주의 화풍에서 벗어나지 못했던 마티스의 미술은 여기에서 (남부 지방의 빛을 발견한 마티스가 매우 흥분한 상태에서 그의 친구에게 보낸 편지에 표현한 대로) '발작적으로' 변모했다. 코르시카와 1898년과 1899년에 툴루즈에서 제작한 무수한 그림들에서는 격정적인 붓질이 두터운 임파스토를 이루고, 물감이 캔버스에서 바로 혼합되면서 색채는 본래의 빛깔을 잃고 있다. 후기인상주의의 핵심 원칙이었던 (세잔의 표현을 빌리면) "자신의 감각을 조정하기"가 시냐크를 거쳐 마티스에게 전달된 것이 바로 이때였다. 비록 분할주의가 요구하는 절차 하나하나를 따르려는 마티스의 시도는 실패로 돌아갔지만 이를 계기로 마티스는 후기인상주의 전체를 이해하겠다는 의지를 불태우게 됐다. 그는 고갱의 소품과 세잔의 1870년대 중후반의 작품인 「세 명의 목욕하는 사람들」(Three Bathers)을 비롯한 후기인상주의 거장의 작품을 사들이는 데 상당한 돈을 썼다.(그가 부적처럼 소중히 간직했던 세잔의 작품은 1936년 파리 시에 기증됐다.)

분할주의와 다시 씨름하기 이전에 마티스는 자신이 구매한 이 작품들을 연구하고 후기인상주의 전시를 놓치지 않고 보러 다니면서 모더니즘을 습득했다. 결국 마티스는 후기인상주의자 네 명의 화풍의 차이에도 불구하고, 그들 모두가 묘사의 기능에서 색채와 선을 분리시켜 그 고유의 가치와 표현적 기능을 강조했다는 사실을 깨달았다. 또 그는 회화의 기본 요소들이 이러한 자율성을 확보하기 위해서는 화학자처럼 그것들을 분리한 다음 새롭게 재조합하는 길밖에 없다는 사실을 깨달았다. 쇠라는 실험적인 방법을 동원하여 화가들이 결코 도달할 수 없었던 빛의 비물질성을 얻으려 했으나 역부족이었다. 그러나 그가 행한 분석 및 합성 과정을 통해 탄생한 물질적이고 자연을 모방하지 않는 회화의 요소들은 화가들에게는 이제 하나의 이상이 됐다. 근본으로 회귀하는 것도 마티스가 이미 알고 있었던 만큼 후기인상주의에서 공공연한 일이 됐다. 마티스는 명백한 방법론을 지닌 유일한 후기인상주의 분파인 분할주의에서부터 다시 시작했다. 1904

년 여름 시냐크가 마티스를 생트로페로 초대했을 때만 해도 마티스는 후기인상주의의 다양한 기법들을 실험하고 있었지만 1898년보다는 훨씬 노련한 모더니스트가 돼 있었다. 마티스의 모더니즘 실험은 예전보다 훨씬 더 어려운 것이었지만 시의 적절했다.

마티스와 야수주의

시냐크는 마티스를 성마르고 반항적이라고 생각했지만, 마티스가 가장 뛰어난 제자임이 밝혀졌다. 시냐크가 구입한 대작 「사치, 고요, 쾌락」[1]은 마티스가 생트로페에서 파리로 돌아오자마자 완성한 작품으로 반 고흐와 쇠라의 회고전과 함께 열렸던 1905년 앵데팡당전에 출품됐다. 다섯 명의 벌거벗은 님프들이 해변에서 노닐고, 옷을 입고 있는 마티스 부인과 타월을 감싸고 서 있는 어린아이가 다섯 명의 님프를 바라보는 목가적 주제가 시냐크의 마음을 사로잡았던 것일까? 아니면 마티스에게서는 보기 드물게, 샤를 보들레르(Charles Baudelaire, 1821~1867)의 문학 작품에서 직접 인용한 제목에 끌렸던 것일까? 답이 무엇이든 시냐크는 마티스의 구성 전반에서 그의 체계에 반항하고 있는 꿈틀거리는 짙은 윤곽선에 개의치 않았다. 그러나 이듬해 앵데팡당전에 출품된 마티스의 「생의 기쁨」을 보고는 그와 같은 짙은 윤곽선과 분할되지 않은 색면에 분개했다. 이 두 사건 사이에 1905년 악명 높았던 살롱 도톤에서 야수주의 스캔들이 일어났다.

영국의 비평가이자 화가이며 교육자인 로렌스 고윙(Lawrence Gowing)의 말처럼 "야수주의는 20세기의 모든 혁명 중에서 가장 준비가 잘된 것이었다." 그러나 야수주의가 한철을 넘기지 못한 가장 짧은 혁명이었다는 점에도 주목할 필요가 있다. 대부분의 야수주의자들은 수년간 서로 알고 지냈으며 연배가 가장 높은 마티스를 지도자로 생각했다. 1895년부터 1896년까지 알베르 마르케(Albert Marquet, 1875~1947), 앙리 망갱(Henri Manguin, 1874~1949), 샤를 카무엥은 마티스와 함께 에콜 데 보자르에서 유일하게 자유가 허용된 귀스타브 모로(Gustave Moreau)의 작업실에서 수학했다. 1898년 모로가 죽은 후 작업실을 아카데미 카리에르로 옮긴 마티스는 여기에서 앙드레 드랭을 만났으며 그를 통해서 모리스 드 블라맹크(Maurice de Vlaminck, 1876~1958)를 소개받았다. 1905년 2월에 드랭의 권유로 마티스가 블라맹크의 작업실을 방문한 사건은 야수주의 결성에 결정적인 계기가 됐다. 「사치, 고요, 쾌락」을 막 완성한 마티스가 자부심을 느끼고 있던 바로 그때, 블라맹크의 공격적인 색채 사용을 접한 마티스는 동요하지 않을 수 없었다. 마티스는 드랭과 함께 여름 내내 스페인 국경에 있는 콜리우르에서 지내며 블라맹크의 대담한 작품을 극복하게 된다. 드랭의 격려와 둘이 같이 본 고갱의 뛰어난 작품 덕분에 마티스는 4개월 내내 작품 제작에 매달릴 수 있었고 이렇게 제작된 마티스의 많은 작품은 이후 야수주의의 핵심 작품이 된다.

1905년 살롱 도톤에서 한 비평가는 마티스, 드랭, 블라맹크, 카무엥, 망갱, 마르케의 작품이 있는 전시실을 둘러보고 있었다. 거기서 이제는 잊혀진 지 오래된 어느 조각가의 아카데미풍 대리석 작품을 보자마자 그는 "야수 사이에 도나텔로!"라고 외쳤다. 20세기 미술 양식

1 • 앙리 마티스, 「사치, 고요, 쾌락 Luxe, calme et volupté」, 1904~1905년
캔버스에 유채, 98.3×118.5cm

의 명칭과 관련된 가장 유명한 이 일화에서 비롯된 야수주의라는 명칭이 그대로 받아들여진 것은 당시의 논란이 그만큼 상당했다는 사실을 말해 준다. 마티스의 야수주의 작품들, 특히 콜리우르에서 돌아오자마자 그린 「모자를 쓴 여인」[2]에 대한 대중들의 거센 거부는 1863
▲년 마네의 「올랭피아」 이후 처음 있는 일이었다. 거트루드(Gertrude)와 레오 스타인(Leo Stein)이 이 악명 높은 그림을 구입했다는 소식도 언론의 빈정거림을 잠재우지 못했다. 그의 야수주의 동료들은 마티스가 얻은 이 급작스러운 명성 덕을 보았으며 그가 새로운 미술 유파의 수장이라는 사실이 공고해지자 그의 미술을 모방했다. 얼마 안 돼 라울 뒤피(Raoul Dufy, 1877~1953), 오통 프리에스(Othon Friesz, 1879~1949), 케이스 판 동언(Kees van Dongen, 1877~1953), 그리고 한시적이긴 하지만 조르
●주 브라크(Georges Braque, 1882~1963)가 초기 야수주의 대열에 합류했다. 그러나 이후 브라크를 제외한 마티스의 추종자들은 1905년 여름에 개발된 이 회화 언어를 반복하거나 진부하게 만드는 수준에서 영

원히 벗어나지 못했다. 그러나 콜리우르에서의 대발견은 마티스에게 하나의 출발점에 지나지 않았다. 이것을 계기로 자신을 사로잡았던 후기인상주의의 네 가지 흐름을 종합하게 된 마티스는 「생의 기쁨」에서 처음으로 자신만의 고유한 회화적 체계의 토대를 마련하게 됐다.

마티스의 체계

마티스의 야수주의 작품에서 눈에 띄는 점은 분할주의적 붓질을 점진적으로 포기한 것이다. 마티스는 순색의 사용과 보색 대비를 통해 색채 간의 긴장감이 유지되도록 회화 평면을 구성하라는 시냐크의 가르침을 계속해서 따랐지만, 세잔과 쇠라의 가장 눈에 띄는 공통점인 일률적인 붓의 사용(형상과 배경을 가리지 않고 화면 전체에 고르게 적용된 점묘와 구조적인 붓질)을 포기하고 후기인상주의의 다른 주요 요소들을 도입했다. 고갱과 반 고흐에게서 주관적인 색채로 이루어진 평면과 리듬감이 있는 두꺼운 윤곽선을 도입했고, 선의 두께와 간격을 조정해

▲ 1907　　● 1911, 1912, 1921a, 1944b

로저 프라이와 블룸즈버리 그룹

20세기 초 영어권 국가에서 프랑스 선진 회화의 가장 열성적 지지자는 영국의 화가이자 비평가인 로저 프라이(Roger Fry, 1866~1934)였다. 그의 기획으로 1910년 그래프턴 갤러리에서 열린 〈마네와 후기인상주의〉전은 회의적인 런던의 대중들에게 세잔, 반 고흐, 고갱, 쇠라 등의 작품을 소개한 최초의 전시였으며 여기서 '후기인상주의'란 용어가 처음 사용됐다. 1912년에 그는 재차 그래프턴 갤러리에서 제2회 〈후기인상주의〉전을 개최했다.

프라이가 핵심 멤버로 속해 있던 블룸즈버리 그룹은 20세기 초 런던의 예술가들이 유동적으로 참여했던 집단으로, 소설가 버지니아 울프와 레너드 울프 부부, 그녀의 언니이자 화가였던 버네사 벨과 연인인 덩컨 그랜트, 작가 제임스와 리턴 스트레이치 형제, 그리고 경제학자 존 메이너드 케인스가 참여했다.

프라이의 예술지상주의와 프랑스 아방가르드 미술에 대한 열정은 감각과 의식의 정밀한 분석에 헌신하는 삶이라는 이 그룹의 모델 일부를 구성했다. 시인 스티븐 스펜더가 묘사한 대로, "블룸즈버리 그룹의 일원이 되려면, 프랑스 인상주의와 후기인상주의 화가들을 신성불가침으로 여기는 동시에, 불가지론자이거나, 정치적으로는 사회주의적 성향의 자유당원이어서는 안 된다." 1938년 케인스는 「나의 초기 신념들」이라는 글에서 이 그룹의 감수성을 다음과 같이 전달했다.

문제가 된 것은 사람들의 정신 상태, 특히 우리 자신의 정신 상태였다. 정신 상태가 행위나 성취 혹은 결과와 관련된 것은 아니었다. 그것들은 대개 '이전'에도 '이후'에도 속하지 않는 무한하고 열정적인 명상과 교감의 상태로 이뤄졌다. 그 정신 상태의 가치는 유기적 통일성의 원칙에 따라, 부분으로는 제대로 분석될 수 없는 전체로서의 사건에 의존한다.

케인스는 그런 정신 상태의 예로 사랑을 들었다.

사랑을 받는 자와 미(美)와 진리는 열정적인 명상과 교감의 적절한 주제였고, 사랑과 미적 경험의 창출과 향유, 그리고 지식의 추구는 인생의 궁극적 목표였다.

케인스는 "그 정신 상태의 가치는 유기적 통일성의 원칙에 따라, 부분으로는 제대로 분석될 수 없는 전체로서의 사건에 의존"하며, "대개 '이전'에도 '이후'에도 속하지 않는 무한하고 열정적인 명상과 교감의 상태"라고 블룸즈버리 그룹의 특성을 규정했다. 버지니아 울프는 1933년 케임브리지 대학의 퀸스 홀에서 있었던 프라이의 강연과 청중의 반응을 다음과 같이 묘사했다.

그가 그림의 한 부분을 가리키며 '조형성'이란 단어를 중얼거리기만 하면, 마법에 걸린 듯한 분위기가 조성됐다. …… 그가 회개 중인 종교인처럼 "슬라이드!"라고 외치면 스크린에 렘브란트, 샤르댕, 푸생, 세잔 등의 그림이 흑백으로 나타났다. 그의 긴 지시봉은 예민한 곤충의 더듬이처럼 흔들리면서, "리듬감 있는 부분"이나 일련의 장면 위로 내려앉거나 때로는 대각선 방향으로 횡단했다. 이어서 청중들은 "그의 공단 양복 아래서 남수정과 황수정처럼 번득이는 강연 원고가 하얗고 창백하게 빛나는 것"을 경험했다. 안개를 뚫고 빛을 발하는 스크린의 흑백 슬라이드들은 마치 실제 캔버스와 동일한 결과 질감을 가진 듯했다.

그는 그 순간을 자신도 처음 접하는 경험인 양 만들었는데 매우 순식간에 일어난 일이었다. 아마도 그것이 그가 관중을 사로잡는 비법이었을 것이다. 그들은 감각이 떠오르고 형성되는 순간을 경험할 수 있었다. 그렇게 프라이는 지각(知覺)의 바로 그 순간을 노출시킬 줄 알았다. 푸생, 샤르댕, 렘브란트, 세잔, 이렇게 명멸하는 슬라이드 사이로 나름의 리듬을 가진 정신적 리얼리티의 세계가 나타났다. 퀸스 홀의 거대한 스크린에서 모든 것은 연결됐고 하나의 전체가 됐다.

작품의 유기적 통일성과 그것에 뒤따르는 '조형성'이라는 특징을 지각할 때 비로소 미적 경험이 소통될 수 있다는 신념 때문에 프라이는 작품을 설명할 때도 작품의 형식적 특징에만 초점을 두는 경향이 있었다. 그 결과 그의 글쓰기에는 '형식주의'라는 꼬리표가 붙었다. 프라이가 지각의 직접성을 추구했다는 것을 설명하기 위해, 울프는 그림 감상에 대해 프라이가 한 말을 이렇게 상술했다. "나는 오후 내내 루브르 미술관에 있었다. 마치 처음인 것처럼 모든 것을 새롭게 경험하기 위해서 나의 모든 관념과 이론을 떨쳐내려 했다. …… 그렇게 해야만 발견이 가능하다. …… 모든 작품에 대한 경험은 새롭고도 명명되지 않은 것임이 틀림없다." 프라이를 사로잡고 있던 이와 같은 "새롭고도 명명되지 않은 경험"은 『시각과 디자인(Vision and Design)』(1920)과 『변형(Transformations)』(1926)에 수록된 그의 글에서 확인할 수 있다.

서 선의 효과에 미세한 차이를 주는 방법은 반 고흐의 드로잉에서 가져왔다. 또한 세잔에게서는 총체화되는 장으로서의 회화적 표면이라는 개념을 도입했는데, 채색되지 않고 희게 남은 부분을 포함하여 회화 표면의 모든 것이 회화의 에너지를 증대시키는 구조적 역할을 담당한다는 것이다.

마티스는 예전처럼 단순히 세잔을 모방하는 것이 아니라 세잔을 '취함'으로써 점묘법의 지루함에서 탈피했다. 시냐크는 어느 한 부분, 정확히는 어떤 경계선에서 출발하여 '색채 대비의 법칙'에 따라 예정된 순서대로 참을성 있게 무수한 점들을 채워 나갔지만, 마티스는 이런 근시안적이고 점증적인 절차를 따를 수 없었다. 세잔과 마찬가지로 마티스는 화면에 대비되는 색채를 분배하여 그 색들이 회화 표면 전반에서 공명하도록 했는데, 이것은 야수주의 시절 미완의 작품 중 하나인 「마티스 부인의 초상」[3]에서 확인할 수 있다. 화면 전체에 분포된 주황색, 녹황색, 적분홍색이 각각 주변에 있는 다양한 녹색과 조응한다. 이 작품에서 드러나기 시작한 하나의 과정은 색의 채도와 관련돼 있다. 「마티스 부인의 초상」에서 볼 수 있듯이 처음에 온화한 수준에 머물렀던 색채의 조화는 점차 가열돼 가장 높은 채도로 캔버스 전체를 지배하게 된다. 마티스가 이 미완의 작품을 「모자를 쓴 여인」과 함께 살롱 도톤에 출품했다면 관람자들은 「모자를 쓴 여인」이 덜 공격적이라고 여겼을까? 마티스의 작업 방식을 조금이라도 엿

3 • 앙리 마티스, 「마티스 부인의 초상 Portrait of Madame Matisse」, 1905년
캔버스에 유채, 46×38cm

4 • 앙리 마티스, 「열린 창문 The Open Window」, 1905년
캔버스에 유채, 55.2×46.4cm

볼 수 있었다면, 날카롭게 채색된 주홍색, 팔레트 모양의 부채, 무지개 색의 얼굴, 얼룩덜룩한 배경, 비정형의 부케로 해체돼 버린 모자, 줌렌즈로 본 것처럼 단축된 신체 표현, 이 모든 것이 조소하는 관람자들에게 덜 의도적으로 보였을까? 「모자를 쓴 여인」만큼이나 불확실한 작품도 없다. 가장 유명한 야수주의 작품인 「열린 창문」[4]도 마찬가지로 살롱전에서 비난받았지만, 다른 작품에 비해 덜 공격적이고 제작 과정도 훨씬 이해하기 쉬웠다. 다시 말해 이 작품을 구조화하고, 활성화하고, 시각적으로 팽창시키는 동시에, 어느 지점에도 관람자의 시선이 머무르지 않게 하는 보색의 색채 쌍들을 쉽게 가려낼 수 있다.

마티스는 야수주의 살롱전이 끝나자마자 지난 몇 달간의 성과를 토대로 일생 동안 그의 지침이 된 원칙을 발견했다. 그것은 "1제곱센티미터의 파란색은 1제곱미터의 파란색만큼 파랗지 않다."라는 문장으로 요약할 수 있다. 실제로 마티스는 1905~1906년경 그린 「실내, 콜리우르에서(Interior at Collioure)」에 등장하는 붉은색 면에 대해 언급하던 중에, 같은 물감으로 칠한 색면이라도 다른 색조를 띤다는 사실을 발견하고는 놀랐다. 색채 간의 관계는 무엇보다 표면과 양(量)의 관계라는 발견은 중대한 진전이었다. 색채와 드로잉의 근본적인 통합에 대한 세잔의 말을 떠올린 마티스는, 시냐크가 특히 아꼈던 자신의 작품 「사치, 고요, 쾌락」에서 색채와 드로잉이라는 두 요소가 분리되고 심지어는 대립하고 있다는 불평을 시냐크에게 털어놓았다. 마티스는 이제 자신이 공식화한 '질=양'의 방정식을 통해 세잔이 왜 색채와 드로잉이라는 전통적인 대립을 제거했는지 이해하게 됐다. 비례가 조금만 달라져도 색은 변조될 수 있으므로, 면 분할은 그 자체로 색채와 관련된다는 것이다. 마티스가 썼듯이, "색채에서 가장 중요한 것은 관

5 • 앙리 마티스, 「생의 기쁨 Le Bonheur de vivre」, 1906년
캔버스에 유채, 174×240cm

계이다. 관계를 통해 그리고 오직 관계에 의해 드로잉은 실제의 색이 아닌 다른 강렬한 색으로 채색 가능하다." 1906년 초, 흑백 목판화 연작을 제작하다가 이 원리를 깨달은 마티스는 「생의 기쁨」[5]을 제작할 무렵에는 이미 그 발견을 적용하고 검증할 준비가 돼 있었다.

물감으로 이루어진 부친 살해

마티스는 이 무렵의 작품 중에서 가장 크고 야심적이었던 「생의 기쁨」을 1906년 앵데팡당전에 단독으로 출품했다. 야수주의 스캔들이 있은 지 6개월밖에 지나지 않았고, 모든 것을 얻느냐 아니면 잃느냐 하는 기로에 놓인 시점이었던 만큼 위험 부담도 컸다. 가장 아카데믹한 방식으로 작품을 구성하는 신중함을 보인 마티스는 콜리우르에서 했던 스케치들을 바탕으로 배경을 구상한 후 개별적으로 습작했던 인물상을 홀로 또는 무리지어 배치했다. 그러나 결과는 이 방대한 작업이 거친 절차만큼 아카데믹한 것은 아니었다. 조정되지 않은 순색의 색면들이 전례 없는 규모로 적용됐고, 그 결과 그림에는 원색 간의 과격한 충돌이 불가피하게 나타났다. 밝은 색의 두터운 윤곽선이 그처럼 경쾌한 아라베스크 리듬을 형성하거나, 인체가 수은처럼 녹아내리는 듯, '왜곡'된 전례는 없다. 마티스가 그해 여름에 다시 본 고갱의 판화만이 유일한 예외였다. 이 충격적인 작품을 통해 마티스는 분명 서양 회화 전통에서 새로운 시대를 열려 했을 것이다. 그는 그런 자신의 의도를 분명히 하고자 도상학적인 수준에서 무자비한(cannibalistic) 공격을 감행했다.

연구자들은 마티스가 「생의 기쁨」에서 인용한 다양한 도상의 출처를 밝히기 위해 애써 왔다. 앵그르(1905년 살롱 도톤에서 「터키탕」과 「황금 시대」가 출품된 앵그르의 회고전이 열렸다.)가 마티스에게 미친 영향력은 후기인상주의의 네 전도사만큼이나 지대한 것이었다. 이 외에도 이 그림에 영향을 미친 화가로 폴라이우올로, 티치아노, 조르조네, 아고스티노 카라치, 크라나흐, 푸생, 와토, 퓌비 드 샤반, 모리스 드니 같은 다양한 이름을 언급할 수 있다. 마치 서양 회화의 판테온 전체를 언급하기라도 하듯이 새로운 화가들이 계속 추가됐으며, 「생의 기쁨」 오른편에 있는 염소들의 윤곽선에서는 선사 시대 동굴 벽화의 영향이 엿보이므로 그 원류는 서양 회화의 기원까지 거슬러 올라갈 수 있다. 이렇게 이 그림에서는 잡다한 원천들이 원래의 양식과 크기와 무관하게 서로 인접해 등장한다. 그러나 마티스가 전복하고자 한 회화 전통의 원칙들은 이것이 전부가 아니었다.

뛰노는 님프들에게서 연상되는 천국과 행복이라는 주제(생의 기쁨)에도 불구하고 이 작품의 내면은 어둡다. 왜냐하면 이 그림이 참조한 목가풍의 장르화에서 육체의 아름다움과 시각적인 쾌락, 그리고 욕망의 근원 간의 직접적인 연관 관계는 견고히 자리 잡은 성차(性差)에 근거를 두고 있기 때문이다. 마거릿 워스(Margaret Werth)가 입증한 대로 마티스는 이런 성차를 무수한 방식으로 교란시켰다. 이 작품에 등장하는 유일한 남성인 피리 부는 목동이 애초에는 여성 누드로 구상됐다는 것에서 논의를 시작한 워스는 전경에 등장하는 피리 부는 커다란 누드가 습작에서는 분명히 여성이었으나, 완성작에서는 그 성징이

억압됐다는 사실에 주목했다. 목동과 왼편에서 관람자를 응시하고 있는 '앵그르'를 연상시키는 누드를 제외하면 모든 인물들은 서로 대응되거나 짝을 이루고 있지만 그 인체 표현은 해부학적으로 정확하지 않다. 인체에 대한 이러한 사디즘적 공격은 두 인체(그중 하나는 성별조차 불분명하다.)가 하나의 머리로 합쳐지는 듯한 전경의 키스하는 커플에서 절정을 이룬다. 몽타주적인 구성의 특징, 즉 "꿈 이미지나 환영을 특징짓는 이접적인 이행(disjunctive transitions)"에 근거하여 워스는 이 작품을 정신분석학적으로 해석했다. 워스의 분석에 따르면 이 작품은 하나의 판타지 장면이자, 프로이트가 밝힌 다양한 유아기적 성(性)에 대응하는 일련의 모순적인 성적 충동(나르시시즘, 자기 성애, 사디즘, 노출증 등의 오이디푸스 콤플렉스와 그 뒤에 오는 거세 공포를 중심으로 작동하는)을 연상시키는 다의적 이미지라고 볼 수 있다.

형식이나 양식, 주제의 모든 측면에서 볼 때 이 그림은 부친 살해를 담고 있다. 여기 등장하는 무희들은 에콜 데 보자르에 의해 공식화된 아카데미 규범의 강력한 권위가 완전히 몰락한 바로 그 순간을 축하하고 있다. 그러나 마티스의 사례는 그런 자유에는 대가가 따른다는 사실 또한 일깨운다. 왜냐하면 아무런 길잡이 없이 상징적 부친을 살해한 사람이라면 누구든 그의 미술이 살아남기 위해서는 끊임없이 그것을 재창안하는 수밖에 없기 때문이다. 이렇게 이 작품은 20세기 미술의 포문을 열었다.　YAB

더 읽을거리

Roger Benjamin, *Matisse's "Notes of a Painter": Criticism, Theory, and Context, 1891–1908*, (Ann Arbor: UMI Research Press, 1987)

Catherine C. Bock, *Henri Matisse and Neo-Impressionism 1898–1908* (Ann Arbor: UMI Research Press, 1981)

Yve-Alain Bois, "Matisse and Arche-drawing," *Painting as Model* (Cambridge, Mass.: MIT Press, 1990) and "On Matisse: The Blinding," *October*, no. 68, Spring 1994

Judi Freeman (ed.), *The Fauve Landscape* (New York: Abbeville Press, 1990)

Richard Shiff, "Mark, Motif, Materiality: The Cézanne Effect in the Twentieth Century," in Felix Baumann et al., *Cézanne: Finished/Unfinished* (Ostfildern-Ruit: Hatje Cantz Verlag, 2000)

Margaret Werth, "Engendering Imaginary Modernism: Henri Matisse's *Bonheur de vivre*," *Genders*, no. 9, Autumn 1990

1907

양식적으로 일관성이 없고 원시적 충동이 드러난 「아비뇽의 아가씨들」을 통해 파블로 피카소는 미메시스적 재현에 가장 강력한 공격을 가하기 시작한다.

피카소의 「아비뇽의 아가씨들」[1](이하 「아가씨들」)은 하나의 신화가 됐다. 이 작품은 선언이며, 싸움터고, 현대미술의 전조이다. 이 작품이 대표작이 될 것임을 분명히 인식한 피카소는 이 작품에 모든 생각, 모든 정력, 모든 지식을 쏟아부었다. 피카소가 '가장 공들인' 이 작품을 제작하면서 남긴 열여섯 권의 스케치북과 다양한 매체를 이용한 수많은 습작도 그에 합당한 관심을 받고 있다. 이 회화가 처음 구상된 시기에 모든 가능성을 탐구하면서 그린 드로잉과 회화는 제외하더라도 말이다.

이 그림에 대해 지난 사반세기 동안 책 한 권 분량의 논문들이 발표됐으며 심지어 이 그림만을 위해 두 권의 도록을 발간한 전시도 있었다. 이처럼 현대 회화 중에 가장 많은 논의가 이루어진 작품이지만 그 전에는 이 작품에 관한 논의가 놀라울 만큼 적었다. 사실 이 작품은 오랫동안 거의 알려지지 않은 채 남아 있었다. 심지어 **거부**됐다고 할 수도 있다. 예를 들어 「아가씨들」이 완성된 지 근 20년이 지난 20년대 말에 컬렉터 자크 두세(Jacques Doucet)가 루브르 박물관에 이 그림을 기증하고자 했으나 거절당했다.(1894년에도 루브르는 세잔의 작품을 기증하려는 귀스타브 카유보트의 제의를 거절한 전례가 있다.) 뒤늦은 유명세는 전설을 낳기 마련인데, 특이한 점은 이런 현상이 작품의 주제와 형식적 구조에 연관돼 있을 뿐 아니라, 그것들에 의해 조장됐다는 사실이다. 「아가씨들」은 무엇보다 바라보기에 대한 것이고, 시각적 소환에 의한 외상에 관한 작품이다.

작품의 평가가 이처럼 스펙터클하게 늘어진 데는 다음 상황들도 한몫했다. 우선 이 작품은 근 30년 동안 일반에게 공개되지 않았다. 1924년 두세가 피카소에게서 헐값에 구입하기(앙드레 브르통이 부추겨서 생긴 일인데 피카소는 금세 후회했다.) 전까지 「아가씨들」이 피카소의 작업실 밖으로 나간 것은 제1차 세계대전 동안 고작해야 한두 번이었다. 1916년 7월에 2주 동안 비평가 앙드레 살몽이 살롱 당탱에서 개최한 거의 사적인 수준의 전시에 공개됐고(이때 지금의 제목을 얻게 됐다.) 1918

▲ 년 1~2월, 화상 폴 기욤이 조직하고 기욤 아폴리네르가 도록 서문을 쓴 마티스와 피카소 합동 전시회에 공개됐을 가능성도 있다. 1907년 가을과 겨울에 피카소의 작업실을 방문한 친구들과 방문객들은 완성된 「아가씨들」을 보았지만, 이 그림은 곧 보기 어려운 작품이 됐다.(피카소는 수차례 이리저리, 심지어 오지까지 돌아다니며 언제나 프로테우스처럼 변화무쌍

한 최근의 작품만 보여 주려 했기 때문에 이 그림은 피카소 측근들에게도 매우 드물게 공개됐으며, 측근들의 논평도 그만큼 적었다.) 두세의 손에 그림이 넘어간 후에는 예약을 통해서만 공개됐고, 두세가 죽자 미망인이 1937년 가을에 한 화상에게 이 그림을 팔았다. 곧이어 뉴욕으로 건너가게 된 이 그림을 뉴욕현대미술관이 구입했고, 거기서 「아가씨들」은 가장 귀중한 소장품이 됐으며, 비로소 「아가씨들」의 개인소장의 역사가 종결됐다.

비평도 거칠게나마 비슷한 패턴을 겪었다. 초기에 이 그림을 다뤘던 1910년 겔렛 버제스(Gelett Burgess)의 글, 1912년 앙드레 살몽의 글, 1916년과 1920년의 다니엘-헨리 칸바일러의 글 같은 몇 안 되는 글에서 이 그림은 심지어 제목도 없이 언급됐다. 더군다나 그림이 뉴욕에 도착하기 전까지는 도판이 매우 드물게 제작되었다. 《아키텍처럴 레코드(Architectural Record)》 1910년 5월호에 실린 버제스의 기사 「파리의 야인들(The Wild Men in Paris)」 이후에, 「아가씨들」의 도판은 1925년 (결코 베스트셀러가 아니었던) 초현실주의 저널 《초현실주의 혁명》에 게재되기 전까지 제작된 바가 없었으며, 거트루드 스타인[2]이 1938년 피카소에 관한 연구서 『피카소』를 발표하면서 다시 등장했다. 곧이어

▲ 앨프리드 H. 바가 1939년 뉴욕현대미술관 피카소 회고전의 도록으로 집필한 『피카소의 미술 인생 40년(Picasso: Forty Years of His Art)』을 기점으로 「아가씨들」은 정전(正典)이 되기 시작했다. 바의 독창적인 해설은 1951년 『피카소의 미술 인생 50년』의 출간을 위해 최종적으로 수정·탈고되면서 이 작품에 대한 공인된 관점으로 자리 잡았다. 그러나 바의 설명은 작품이 공개된 후 꾸준히 제기된 거부의 목소리를 붕괴시키기보다는 오히려 견고하게 만들었다. 바의 관점은 1972년 레오

● 스타인버그(Leo Steinberg, 1920~2011)의 혁신적인 논문 「철학적 매음굴(Philosophical Brothel)」이 발표되면서 근본적인 도전을 받았다. 그 이전의 어떤 글도 스타인버그의 이 글만큼 「아가씨들」의 지위를 바꿔 놓지 못했으며, 이후의 모든 연구는 스타인버그가 쓴 글의 부연이라고 할 수 있다.

"과도기의 회화"?

스타인버그의 글이 출간되기 전까지 「아가씨들」은 '최초의 입체주의 회화'로 받아들여지고 있었다. 즉, 바는 「아가씨들」을 작품 자체보다는 그것이 공표하는 사조 때문에 더 중요하므로 "과도기의 회화"라

▲ 1911, 1912 ▲ 1927c ● 1960b

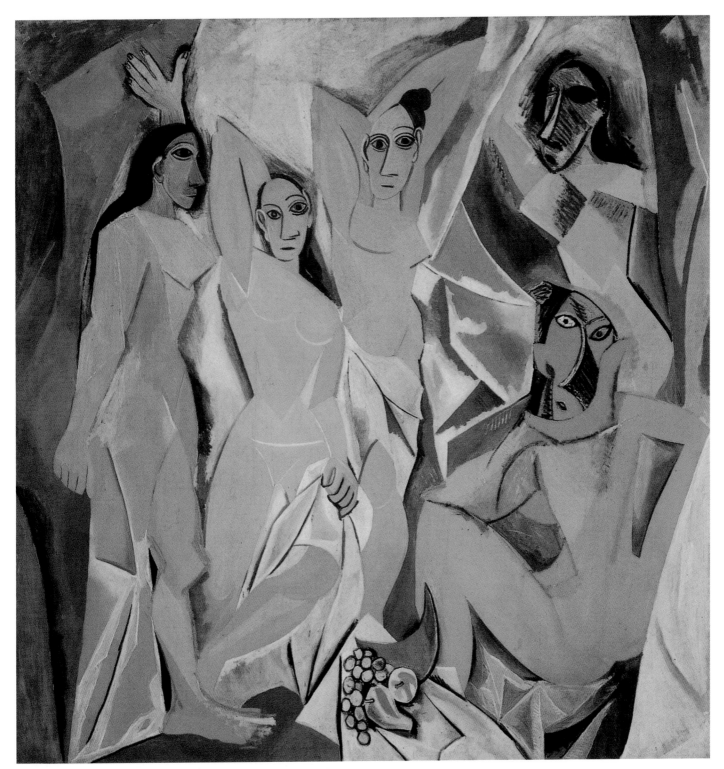

1 • 파블로 피카소, 「아비뇽의 아가씨들 Les Demoiselles d'Avignon」, 1907년 6~7월
캔버스에 유채, 243.8×233.7cm

고 주장했다. 바는 이 그림이 과도기의 회화라면 당연히 미완의 작품이기도 하다는 칸바일러의 주장을 무시했지만, 대부분의 논평가들은 이 그림의 "통일성 부족"을 비판하면서 칸바일러의 주장에 주목했다. 캔버스 왼쪽과 오른쪽 사이의 양식적 불일치는 피카소가 1906년 늦여름에 「거트루드 스타인의 초상」[2]을 마무리할 때 이용한 고대 이베리아 조각에 대한 관심을 접고 「아가씨들」을 작업하면서 트로카데로 민족지학 박물관에서 알게 된 아프리카 미술에서 새로운 충격을 받게 된 상황과 관련이 있다고 여겨졌다. 원천에 대한 탐구는 여기서 그치지 않았다. 바는 세잔, 마티스, 엘 그레코를 언급했고, 다른 이들은 고갱, 앵그르, 마네의 이름을 추가했다.

바는 「아가씨들」을 위한 습작 세 점의 도판만을 책에 싣고 그것에 대해 최소한만 언급했을 뿐, 크리스티앙 제르보(Christian Zervos)가 펴낸 피카소의 『카탈로그 레조네(Catalogue raisonné)』에 이미 실려 있던 다른 다수의 습작에 대해서는 아무런 주의도 기울이지 않았다. 초기

2 · 파블로 피카소, 「거트루드 스타인의 초상 Portrait of Gertrude Stein」, 1906년 늦여름
캔버스에 유채, 100×81.3cm

거트루드 스타인

상위 중산층 유대계 미국인 가족의 막내로 태어난 작가 거트루드 스타인(Gertrude Stein, 1874~1946)은 유럽에서 유년기를, 오클랜드에서 청소년기를 보낸 후 하버드와 존스홉킨스 의대에서 수학했다. 거트루드가 1904~1905년 겨울에 파리에 있는 오빠 레오와 함께 지내는 동안, 남매는 1905년 앵데팡당전에서 마티스의 「모자를 쓴 여인」을 구입하면서 선진 회화를 수집하고 플뢰뤼스 거리에 있는 집에 미술가와 작가들을 초대해 교류하기 시작했다. 거트루드는 세잔에 대한 이해에 이어 모더니즘 구성이 내적 위계나 중심, 또는 '틀' 없이 균일한 강조점을 창조한다고 여겼고 '대상으로서의 대상'이 지닌 공평하게 중요하고 생생한 모든 측면을 포착하고자 했으며, "늘, 언제나, 반복의 찬가를 기록해야 한다."고 했다. 입체주의가 전개되던 1906~1911년에 그녀는 이 형식 원리를 소설『미국인 만들기』에 도입했다. 1910년경 레오는 피카소와 입체주의의 '우스운 사업'에 등을 돌리고 1913년 즈음에는 남매의 컬렉션 중 절반을 가지고 피렌체로 이주했다. 거트루드는 평생의 동반자였던 앨리스 B. 토클라스와 계속 플뢰뤼스 거리에 살았다. 피카소와 나눈 특별한 우정에 관해서는『마티스, 피카소, 거트루드 스타인』(1933),『피카소』(1938),『앨리스 B. 토클라스 자서전』(1933)을 참고하자.

습작[3]에는 바로크 전통에서 파생된 연극적 배치를 보여 주는 일곱 명의 인물과 무대의 측면에 드리우는 통상적인 커튼이 등장한다. 중앙에 앉은 옷을 입은 선원과 선원을 둘러싼 다섯 명의 창녀들이 화면 왼쪽으로 머리를 돌리고 있는데, 거기에는 한 명의 의학도가 해골(한 권의 책으로 대체된 습작도 몇 있다.)을 손에 들고 무대로 들어오고 있다. 바는 이 음울한 장면을 죗값에 관한 "일종의 메멘토모리(죽음을 기억하라)의 알레고리나 제스처"로 봤지만 피카소의 이후 습작에서는 이런 장면 연출이 금세 사라져 버리기 때문에 이를 그냥 간과해 버렸다. 바가 집필한 책의 최종 편집본에 따르면 "미덕(해골을 든 남자)과 악덕(음식과 여자에 둘러싸인 남자) 사이의 도덕적 대조에 함축된 모든 의미는 순수하게 형식적인 인물 구성을 위해 제거됐고, 이 구성이 발전하면서 인물은 더욱 탈인간화되고 추상화된다."

스타인버그는 이미 상투어가 돼 버린 이런 관점 대부분을 폐기했다. 「아가씨들」은 "순수하게 형식적인 인물 구성"으로 환원돼 앞으로 도래할 사조를 알리는 단순한 전조(당시 입체주의에 대한 단순한 관점이 말한 것으로 보인다.) 정도로 파악돼서는 안 되는 것이었다. 물론 피카소가 "메멘토모리의 알레고리"를 폐기하긴 했지만 성적인 주제까지 폐기하지는 않았다.(그렇기 때문에 스타인버그는 피카소의 친구들이 그림에 처음 붙인 이름 중 하나인 '철학적 매음굴(Le Brothel philosophique)'을 논문 제목으로 삼았다.) 더군다나 「아가씨들」이 양식적으로 통일성이 없는 것은 서두르다 생긴 결과가 아니라 의도된 전략이었다. 뒤늦게 내린 결정이긴 하지만, 그는 등장인물 중 두 명을 제거하고 거의 모든 습작에서 사용되던 캔버스 형태보다 덜 "무대적인" 거의 정방형의 수직적인 캔버스를 택했다. 아프리카 미술의 원시적인 호소력도 우연히 생겨난 것이 아니었다. 피카소는 1906년 마티스를 통해 아프리카 미술을 알게 됐는데[4] 몇 달 후 피카소는 오른쪽 두 아가씨의 가면 같은 얼굴을 '이베리아' 모델에서 '아프리카' 모델로 바꾸기로 결심한다.[5] 나중에 피카소 자신은 그 중요성을 부인했지만, 아프리카 미술의 호소력은 그림의 주제를 정하는 데도 한몫했다.

스타인버그는 바의 메멘토모리를 거부하고 피카소가 제거한 알레고리가 "죽음 대 쾌락"이 아니라 "침착하고 초연한 학습 대 성적인 요구"에 관련된 것이라고 정정했다. 습작에 등장하는 책과 해골은 의학도가 이 그림의 참여자가 아님을 말해 주는 것으로, 심지어 의학도는 아가씨들을 쳐다보지도 않는다. 소심한 선원으로 말하자면 그는 여기에서 무시무시한 여자들에게 뭔가 자극을 얻고자 한다. 여러 스케치에서 발견되는 선원의 양성적인 모습은, 그의 남근적 소유물인 탁자에 놓인 포롱(곤두선 주둥이를 지닌 포도주병)과 날카로운 대조를 이룬다. 그러나 선원은 곧 사라지고 의학도는 성별이 바뀐다. 완성작에서 의학도는 왼쪽에서 커튼을 젖히는 서 있는 누드로 대체된다. 반대로 아가씨들의 신체는 습작에서 남성의 신체로 등장하는 경우가 많았다.

▲ 1903

(왼쪽)

3 • 파블로 피카소, 「매음굴의 의학도, 선원, 다섯 누드 Medical Student, Sailor and Five Nudes in a Bordello」, 「아비뇽의 아가씨들」을 위한 구성 습작, 1907년 3~4월

크레용 드로잉, 47.6×76.2cm

(아래 왼쪽)

4 • 파리 바토 – 라부아르 소재 작업실의 피카소, 1908년

(아래 오른쪽)

5 • 파블로 피카소, 「웅크린 아가씨의 머리를 위한 습작 Study for the Head of the Crouching Demoiselle」, 1907년 6~7월

종이에 구아슈, 63×48cm

피카소가 「아가씨들」을 작업하는 동안 그의 주제적 관심이 성적 차이 및 성적 공포에 관한 원초적인 물음으로 선회했음을 보여 주는 증거들이 산적해 있다. 따라서 피카소는 알레고리를 포기하는 대신 이런 주제를 어떻게 유지할 것인가를 고민한 것으로 보인다.

여기에서 완성작에 나타난 양식적 불일치가 생겨나기 시작하며, 다섯 명의 창녀가 서로 철저하게 고립되고, 분명한 공간적 좌표가 제거된다. 엄밀히 살펴보면, 양식적 불일치는 바가 언급한 것보다 훨씬 심해서 화면 오른쪽의 '아프리카' 측면에만 국한돼 나타나는 것이 아니다. 가장 왼쪽의 의학도를 대체한 아가씨의 손은 몸에서 잘린 것처럼 보이며, 스타인버그가 지적했듯이 왼쪽에서 두 번째 아가씨는 서 있는 것처럼 보이지만 실은 회화 표면과 평행하게 수직으로 그려졌음에도 불구하고 누운 자세라는 것을 알 수 있다.

초기 습작에서는 인물들이 의학도의 등장에 반응하고 관람자는 화면 밖에서 관찰하는 입장이었지만, 완성작에서는 "전통적인 서사 미술의 규칙은 반서사적인 대항 원리에 밀려나게 된다. 이웃한 인물들은 공통된 공간이나 행동을 공유하지 못하고, 소통하거나 상호작용하지도 않으며, 오히려 홀로 관람자와 직접적으로 관련된다. …… 사건, 현현, 갑작스러운 등장이 여전히 이 그림의 주제이긴 하다. 그러나 그것들은 그림의 대립극에 위치한 관람자를 향해 직각으로 돌아선다." 달리 말하면, 바로 작품의 양식적이고 장면적인 통일성의 부족이 회화를 관람자와 묶어 준다. 즉 이 그림의 핵심은 아가씨들의 무시무시한 시선, 특히 오른쪽에 의도적으로 괴물 같은 얼굴을 한 아가씨들의 시선이다. 아프리카를 '검은 대륙'으로 간주한 당시의 이데올로기에 따르면, 아가씨들의 '아프리카주의'는 관람자가 다가서지 못하게 만드는 하나의 기법이다.(그리스어에서 유래된 '악을 피할 수 있는 힘을 가진'이라는 의미의 'apotropaïc'는 피카소의 누드들이 지닌 위협적인 눈빛을 적절하게 묘사하는 단어다.) 피카소 내면 깊은 곳의 죽음에 대한 불안을 강조한 윌리엄 루빈(William Rubin)은 자신이 쓴 「아가씨들」에 대한 가장 긴 분량의 연구에서, 이 그림의 복잡한 구조는 에로스와 타나토스, 즉 섹스와 죽음을 연결하는 고리와 관련돼 있다고 지적했다.

시선의 외상

▲ 이 그림에 대한 최근의 논문들은 프로이트에 관심을 기울이고 있다. '원초적 장면'과 '거세 콤플렉스'를 다루는 여러 정신분석학적 설명들은 「아가씨들」에 놀랍도록 잘 적용되며, 알레고리의 제거 및 완성작의 야만성을 모두 설명해 준다. 먼저 프로이트의 가장 유명한 환자인 늑대인간[6] 세르게이 판케예프(Sergei Pankejeff, 1887~1979)가 회상한 유년기의 꿈을 살펴보자. 소년은 꿈에서 창문이 열리고 움직이지 않는 늑대들이 그를 쳐다보자 뻣뻣하게 굳어 버린 자신을 발견했다.(이 꿈은 원초적 장면, 즉 부모의 성교를 목격한 충격이 낳은 후유증이다.) 또는 다양한 의미를 지닌 메두사의 머리에 관한 프로이트의 짧은 글을 생각해 보자. 메두사의 머리는 여성의 성기(남자아이가 보면 거세 불안이 생겨난다.)이기도 하고, 거세 자체의 이미지(참수)이기도 하지만, 거세의 부정을 뜻하기도 한다. 거세의 부정을 의미하게 된 것은 뱀으로 이루어진 메두사의

머리카락이 증식된 페니스이기 때문이며, 또한 메두사가 관람자를 돌덩어리, 달리 말해 죽긴 했지만 발기된 상태의 남근으로 변화시키는 능력 때문이다.

마찬가지로 「아가씨들」 앞에 서는 관람자는, 스타인버그가 지적한 것처럼 벨라스케스의 「시녀들」이래 어떤 작품보다 더 폭력적으로 자신을 부르는 창녀들에 의해 옴짝달싹 못하게 된다. 루빈의 용어를 사용하자면 피카소는 '서사적' 방식(알레고리)을 '도상적' 방식으로, 즉 역사적 어조의 이야기("옛날 옛적에")를 개인적인 위협("날 봐라, 나는 너를 보고 있다.")으로 바꿔 버렸다. 이렇게 하여 그는 서구 회화의 토대가 되는 일점 원근법이 확립한 관람자의 고착된 위치를 폭로하고, 그 위치를 굳어 버린 것으로 재확립해 악한 것으로 만들었다. "억압된 것의 회귀"라고 불리는 바로 이런 작용 덕분에 「아가씨들」이 지닌 힘은 줄어들지 않는다. 그 작용을 통해 피카소는 관람 행위에 수반되는 리비도의 모순적인 힘을 강조했고, 그림 전체를 메두사의 머리로 만들었다. 매음굴 회화는 성애 예술의 오랜 전통에 속한다.(피카소도 이를 잘 알고 있었고 오랫동안 드가의 모노타입을 좋아하고 수집하고 싶어 했다. 그는 만년에 이 꿈을 이룰 수 있었다.) 이런 가벼운 도색화는 남성 이성애자 미술 애호가들의 관음증을 충족시켜 준다. 피카소는 이런 전통을 무너뜨린다. 즉 이야기를 방해하는 아가씨들의 시선은 서사적 장면 외부에 놓인 (남성) 관람자의 편안한 위치가 생각만큼 그렇게 안전하지 못하다는 것을 일깨워 관람자에게 도전한다. 이 그림이 그토록 오랫동안 거부돼 온 것은 사실 놀랄 만한 일이 아닌 것이다.

이 그림을 거부한 초기의 적대자들 중 한 명은 사태의 추이를 적어도 부분적으로는 이해한 것 같다. 마티스는 이 그림을 보고 화를 냈다.(마티스가 박장대소했다는 말도 있지만 어차피 마찬가지다.) 마티스의 이런 태도는 카라바조(메두사의 머리를 가장 훌륭하게 재현했지만 생전에는 "실재적인 이야기를 구성"하지 못했다고 비판당했다.)에 대해 "회화를 파괴하기 위해 태어난"

6 • 세르게이 판케예프의 유년 시절 꿈 스케치(1910년경), 지그문트 프로이트의 「유아기 신경증의 역사로부터 From the History of an Infantile Neurosis」에 게재, 1918년

7 · 파블로 피카소, 「세 여인 Three Women」, 1908년
캔버스에 유채, 200×178cm

자라고 한 푸생의 태도와 닮은 구석이 있다. 마티스에 대한 경쟁심에 피카소가 그랬듯, 의심의 여지없이 불타오르는 경쟁심이 마티스의 지각을 예리하게 만들었을 텐데, 이는 고작 1년 반 전에 마티스가 완성
▲ 한 「생의 기쁨」의 주제가 「아가씨들」의 그것과 유사했기 때문이다. (거세 콤플렉스에 초점을 맞춘 동일한 갈등의 이미지는 마티스의 그림에서도 감지된다.) 마티스는 자신의 그림이 모든 종류의 역사적 원천들을 혼합했다는 점에서 후배 미술가에게 강렬한 인상을 남겼다는 것을 알고 있었다. (피카소는 거트루드와 레오 스타인 남매의 집에 초대를 받아 갈 때마다 마티스의 그림을 보았다.) 피카소가 가장 놀란 것은, 둘이 1905년 살롱 도톤에서 보고 강한 인상을 받은 적이 있는 앵그르의 「터키탕」을 끌어다 쓴 마티스의 강력한 방식이었다. 피카소를 보자면 장밋빛 시대, 특히 1906년 여름 고솔에서 「하렘(Harem)」을 그릴 때 앵그르를 인용한 적이 있지만 매우 소심한 인용이었다. 이때는 그가 「아가씨들」에 착수하기 불과 몇 달 전이었고 거트루드 스타인의 초상에 얼굴을 '그려 넣기' 고작 몇 주 전이었다! 동시에 마티스는 또 다른 도전에 몰두하고 있었다. 피카소에게 아프리카 미술을 소개시켜 준 직후에 마티스는 명백하게 '원시주의' 방식으로 전통적인 주제인 여성의 누드를 그려 탈미학화한 최
● 초의 작품 「청색 누드」를 완성했다. 이제 피카소는 서구 전통에 반대하는 두 가지 부친 살해 행위를 결합했다. 즉 모순이 되는 원천들을 나란히 늘어놓아 그것들의 적절성과 역사적 중요성을 말소해 버렸으며, 동시에 다른 문화들을 차용했다. 「생의 기쁨」과 「아가씨들」은 둘다 부친 살해라는 오이디푸스적 주제와 기민하게 연결돼 있지만, 피카소는 바라보기의 상황에 주로 공격을 가해 미메시스에 반대하는 투쟁을 더욱 멀리 이끌어갔다.

재현의 위기

이제 스타인버그가 등장하기 이전에 공인된 관점, 즉 「아가씨들」이 '최초의' 입체주의 회화라는 가정으로 돌아가 보자. 만일 초기 입체주의를 입체에 대한 일종의 기하학적 양식화 작업으로 본다면 이 가정은 분명 잘못된 것이겠지만, 입체주의를 재현의 규칙에 대한 근본적인 문제 제기로 이해한다면 합당한 가정이다. 피카소는 이베리아 가면 같은 얼굴을 거트루드 스타인의 상반신에 접목시키고, 얼굴이라는 요소를 방대한 레퍼토리에서 차용할 수 있는 주어진 기호로 파악하여, 묘사의 환영주의적 관습에 이의를 제기했다. 피카소가 기호와 의미 작용에 대해 완전히 몰두하지는 않았지만 적어도 「아가씨들」에서는 (아직 완전히 진척된 것은 아니지만) 기호는 이동하고 서로 결합하는 것으로서 그 의미 작용은 맥락에 의존한다고 주장했다. 이것이 입체주의 전체가 실행한 작업일 것이고, 그렇다면 입체주의의 기원은 1908년 작품인 「세 여인」[7]으로 볼 수 있을 것이다. 이 그림에서 피카소는 묘사의 대상이 무엇이든 상관없이 회화의 모든 요소를 기호를 닮은 단일한 단위(삼각형)로 채우려 애썼다. 그러나 오른쪽 하단(여성과 관련된 미의 관념에 가장 강력한 공격을 가하는 장소)에 웅크리고 있는 아가씨의 얼굴을 위한 습작을 보면 얼굴이 토르소로 변형되는 과정[5] 중에 있음을 알 수 있는데, 이것은 피카소 스스로가 자신이 창안하고 있는

기호 체계가 지닌 끝없는 은유의 가능성을 감지했음을 보여 준다. 그
▲ 러나 이 비정형적 실험은 중단되고, 1912년 콜라주로 아프리카 미술에 대한 두 번째 실험을 수행하고 나서야 피카소는 기호학적 충동이 지닌 충만한 의미에 다다른다. 따라서 「아가씨들」은 하나의 외상적 사건이며, 그 심층에 자리한 효과가 나타나기까지는 피카소 자신에게도 시간이 걸렸다. 즉 피카소는 입체주의의 모험을 전부 겪은 이후에야 자신이 이룬 성과가 어떤 것인지 이해하게 됐다.　　YAB

더 읽을거리

William Rubin, "From 'Narrative' to 'Iconic' in Picasso: The Buried Allegory in *Bread and Fruitdish on a Table* and the Role of *Les Demoiselles d'Avignon*," *The Art Bulletin*, vol. 65, no. 4, December 1983

William Rubin, "The Genesis of *Les Demoiselles d'Avignon*," *Studies in Modern Art* (special *Les Demoiselles d'Avignon* issue), Museum of Modern Art, New York, no. 3, 1994 (chronology by Judith Cousins and Hélène Seckel, critical anthology of early commentaries by Hélène Seckel)

Hélène Seckel (ed.), *Les Demoiselles d'Avignon*, two volumes (Paris: Réunion des Musées Nationaux, 1988)

Leo Steinberg, "The Philosophical Brothel" (1972), second edition *October*, no. 44, Spring 1988

▲ 1906　　● 1903　　　　　　▲ 1912

1908

빌헬름 보링거가 『추상과 감정 이입』에서 추상미술을 세계에서의 후퇴로, 재현미술을 세계로의 개입으로 대조한다.
독일 표현주의와 영국 소용돌이파는 이렇게 상반된 심리 상태를 나름의 방식으로 형상화한다.

독일 표현주의자 프란츠 마르크(Franz Marc, 1880~1916)는 제1차 세계대전의 전선에서(그는 이곳에서 전사했다.) 다음과 같은 글을 남겼다. "나비 한 마리가 손바닥에 내려앉듯이 나는 이상한 생각에 사로잡혔다. 아주 오래전 사람들이 마치 우리의 분신(alter-ego)인 것처럼 추상을 사랑했다는 생각에. 인류학 박물관의 눈에 띄지 않는 무수한 사물들이 매우 불편한 시선으로 우리를 바라본다. 전적으로 추상 의지의 산물인 것 같은 이런 사물들이 어떻게 만들어질 수 있었을까?" 이런 생각이 기이하지만 완전히 새로운 것은 아니다. 마르크는 프랑스 시인 샤를 보들레르의 시적인 '조응(correspondence)'에 공감을 표했으며, 독일 미술사학자 빌헬름 보링거(Wilhelm Worringer, 1881~1965)는 1908년 논문에서 현대 미술가의 분신이라고 할 수 있는 부족미술가들의 추상과, 근원적인 추상 의지의 산물인 추상 간의 유사성을 이미 언급한 바 있다. 1912년 초에 마르크가 1년 전 뮌헨에서 청기사파(Der Blaue Reiter)를 함께 창립했던 러시아 출신의 바실리 칸딘스키(Wassily Kandinsky, 1881~1944)에게 보낸 편지를 보면 이런 관계가 우연이 아님을 알 수 있다. "나는 지금 막 보링거의 『추상과 감정 이입(Abstraktion und Einfühlung)』을 읽었다. 우리에게 매우 필요한 훌륭한 글이다. 잘 훈련된 사고, 간명하고도 냉철한, 지극히 냉철한 그 사고가 놀라울 따름이다."

보링거가 독일 표현주의자들을 지지한다는 입장을 공식적으로 표명한 것은 아니었다. 1911년 강경한 반모더니스트들이 표현주의자들을 공격했을 때, 보링거는 그들이 기본 형태를 주목하고, 부족미술에 관심을 갖고 있으며, 무엇보다 르네상스부터 신인상주의까지의 회화를 지배한 "합리화된 시각"을 거부하는 새로운 시대를 열었다고 두둔했다. 또 1910년 『추상과 감정 이입』 서문에서 "표현의 새로운 목표"와 "유사함"이라고만 적고 자신과 표현주의의 관계를 분명하게 표현하지 않았다. 그러나 이런 유사성은 분명 그 시대의 "내적 필연성"을 의미했고, 청기사파 화가들은 자신들의 미술을 "영적인 각성"이라는 용어로 설명함으로써 이런 형이상학적 경향에 공감을 표했다. 이런 사실은 1912년 마르크와 칸딘스키가 출판한 『청기사 연감(Blaue Reiter Almanach)』(성 조지를 그린 민속미술에서 영감을 얻은 칸딘스키는 청기사의 이미지로 연감의 표지[1]를 장식했다.)에서 가장 잘 드러난다. 당시 영향력이 있던 글과 삽화를 모은 이 연감은 표현주의 작품은 물론, 태평양 북서부와 오세아니아, 아프리카의 부족미술, 아동미술, 이집트 인형, 일본 가면

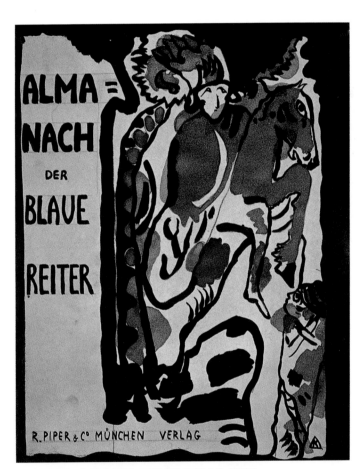

1 • 바실리 칸딘스키, 『청기사 연감』 표지를 위한 마지막 습작, 1911년
수채, 먹과 연필, 27.6×21.9cm

과 판화, 중세 독일의 조각과 목판화, 러시아 민속미술, 바이에른 지방의 유리 종교화를 특집으로 다루었다. 칸딘스키는 마지막 두 미술 형식에 특별한 관심을 보인 반면, 동반자였던 가브리엘 뮌터(Gabrielle Münter, 1877~1962)는 자신의 작업에서 추구하기도 했던 직접적인 감정 표출이 특징인 아동미술에 강한 매력을 느꼈다.

미술에 형이상학적으로 접근한 것은 다리파(Die Brücke)도 마찬가지였다. 청기사와 함께 독일 표현주의의 핵심 그룹이었던 다리파는 에른스트 루트비히 키르히너의 주도하에 1905년 드레스덴에서 창립됐으며 프리츠 바일(Fritz Beyl, 1880~1966), 에리히 헤켈, 카를 슈미트-로틀루프(Karl Schmidt-Rottluff, 1884~1966)가 그 일원이었다.(한때 건축학도였

▲ 1903

던 이 세 사람은 8년 후 제명됐다.) 형이상학적 경향은 이 두 그룹의 이름에서도 명백히 드러난다. 청기사는 기독교의 계시록에 등장하는 성 조지라는 전통적인 인물에서 유래됐고(마르크는 『연감』의 강령에 "마치 꿈을 꾸듯 새로운 작품들을 마주한다. 그리고 요한계시록에 나오는 기사들의 음성을 듣는다."고 썼다.) 다리파는 프리드리히 니체의 『차라투스트라는 이렇게 말했다』(1883~1892)에 나오는 "인간은 짐승과 초인을 잇는 하나의 밧줄이다. 심연에 놓인 밧줄……. 인간은 다리지 목표는 아니다."에서 유래됐다. 독일 표현주의는 나름의 방식으로 『추상과 감정 이입』에서 개진된 형이상학적 관심에 공감을 표했다. 마르크는 보링거와 마찬가지로 자연 세계를 원초적인 흐름의 장소로 표현했지만, 키르히너는 도시 세계를 원시적인 생명력의 장소로 표현했다. 그러나 이런 표현에 대한 강조가 보링거의 추상 개념과 꼭 일치하는 것은 아니었다.

대립되는 양식들

『추상과 감정 이입』에서는 '감정 이입'과 '예술의지(Kunstwollen)'라는 두 개의 개념이 나온다. 전자는 독일의 심리학자이자 철학자인 테오도어 립스(Theodor Lipps, 1851~1914)에게서, 후자는 빈 출신의 미술사학자 알로이스 리글에게서 비롯된 것으로 보링거는 서로 다른 미술 양식을 서로 다른 '심리 상태'에 연결하고자 이 개념을 사용했다. 보링거는 자연주의적 재현과 기하학적 추상이라는 상반된 양식은, 각각 역사와 문화를 가로질러 세계로 감정 이입하여 개입하거나, 충격 때문에 세계에서 후퇴하는 상반된 태도를 표현한 것이라고 주장했다. "감정 이입 충동은 인간과 외부 세계의 현상 간에 신뢰할 수 있는 행복한 범신론적 관계를 전제로 하지만 …… 추상 충동은 외부 세계의 현상에 의해 야기된 인간의 과도한 심리적 불안감의 산물이다. …… 아마 이런 상태를 공간에 대한 무한한 심리적 공포라고 할 수 있을 것이다." 자연에서 느끼는 이런 공포(여기서 보링거는 소외 문제를 다룬 독일 사회학자 게오르크 지멜(Georg Simmel, 1858~1918)의 영향을 받았다.)는 고갱이 원주민에게 투사한 자연과의 친밀한 관계와는 사뭇 다르다. 보링거에 따르면 원시인은 자연을 적대적인 혼란으로 간주한다. "평온을 향한 무한한 욕구에 이끌린" 부족미술가는 (자연의 변화무쌍한) "생김새로부터의 도피처"로 추상을 택한다. 이 개념에 입각해 보링거가 세운 문화의 위계는 『추상과 감정 이입』의 속편으로 출간한 『고딕에서의 형태 (Form in Gothic)』(1910)에서 간략하게 다루어졌다. 여기서 원시인은 가장 하위에 위치하지만 그렇다고 해서 현대인이 가장 높은 지위를 차지하는 것도 아니다. 오히려 "지식의 정점에서 떨어져 나온 (현대) 인간은 이제 세계-그림(world-picture)과 대면하여 원시인과 다를 바 없는 당혹감과 무력감을 드러냈다." 그 결과 현대 미술가들은 현상의 흐름을 중지시키고 분리하기 위해 형태들을 추상화하여 그 견고함을 지속시키고자 했다. 즉 "심리적 불안감"과 "공간에 대한 공포"에 내몰린 현대인도 추상에 의존하게 된다. 이런 설명은 이후 등장한 추상미술에 대한 찬사, 즉 인간주의의 승리와 상반된 것으로 보링거는 앞서 이러한 견해에 도전했던 것이다.

그러나 마르크와 칸딘스키[2]의 바람대로, 추상에 대한 이런 설명이 청기사파에게 딱 들어맞았을까? 보링거의 설명은 오히려 다리파와 더 관련이 깊다. 키르히너와 그의 동료들이 "내면의 불안"과 "정신적

▲ 1903

2 • 바실리 칸딘스키, 「세 명의 기사와 함께 With Three Riders」, 1911년
종이에 잉크와 수채, 25×32cm

1900–1909

두려움"을 표현하기 위해 비사실적 색채, 불편한 원근법 같은 추상적 요소를 사용했다는 주장 또한 가능하기 때문이다. 보링거처럼 키르히너도 근대성을 원시적인 것으로 그리기도 했는데, 이는 마네와 고갱에서 시작해 마티스와 피카소를 거쳐 그에게 전승된 원시적 형상의 매춘부는 물론, 지멜과 같은 관찰자에게 전반적 퇴행의 유일한 징후인 매춘부가 있는 근대 도시의 거리 풍경으로 형상화됐다. 원시인들이 자연을 혼란스러운 것으로 보았다는 보링거의 주장처럼, 키르히너 역시 현대인들은 도시를 일종의 카오스로 간주한다고 주장했다.(독일은 20세기 초 20년간 급속도로 산업화됐다.) 「드레스덴의 거리」[3]에서 키르히너는 드레스덴을 활기차지만 신경이 곤두서는 만남의 장소로 표현했다. 가장자리에서 밀치락달치락하는 군중 때문에 화면은 더 이상 팽창하지 못하며, 가면과 같은 얼굴을 한 여성들은 관람자를 압박한다.(특히 중앙의 작은 소녀는 매우 기이하다.) 왜곡된 공간과 선정적인 주홍색이 불안감을 일으키는 이 그림은 표현주의의 선구자인 노르웨이의 에드바르 뭉크를 연상시키고, 그림에 등장하는 인물들은 지멜이 현대 도시의 "정신적 삶"의 특징이라고 했던 "무감각한 태도(blasé attitude)"를 암시한다. 지멜은 1903년에 쓴 글에서 "대도시적 인간은 외부 환경의 위협적인 흐름과 불일치에서 자신을 방어할 수 있는 기관을 발달시킨다."고 했다. 이렇게 「드레스덴의 거리」는 인물 주변과 주황색, 녹색, 청색의 대로를 관통하는 전선의 전류 같은 흐름을 상기시킨다. 한편으로는 신경 자극제로, 한편으로는 보호막 역할을 하는 이 전선은 도시인들을 연결하는 동시에 분리시키는데, 이것이 바로 결합과 분리를 동시에 가능하게 하는 소외의 모순적인 측면이다. 이런 효과는 키르히너가 1911년에 다리파 회원들과 베를린에 정착한 후 제작한 '거리' 연작에서 극대화됐다. 이 연작에서의 색채는 더욱 자극적이고 원근법은 비뚤어져 있으며(그는 이런 효과를 위해 입체주의와 미래주의를 적용했다.) 매춘부와 그들의 고객으로 등장하는 인물들은 불안하면서도 심드렁한 모습이다. 미술사학자 찰스 학스타우젠(Charles Haxthausen)의 주장대로 여기에 존재하는 근대적인 미는 소름끼치는 것이다.

보링거에게 추상은 혼란스러운 세계에서 비롯된 자극을 완화시키는 수단이었지만, 키르히너에게 추상은 그 자극을 표현하고 심화시키는 수단이었다. 청기사파의 추상은 또 다르다. 마르크가 자연 세계와의 결합을 위해 추상에 접근했다면, 칸딘스키는 영적 영역과 교감을 추구했다. 이 두 화가에게 인간의 소외는 극복해야 할 대상이지 심화해야 할 것이 아니었다. 1909년 칸딘스키는 "우리는 이렇게 모인 힘들의 침투를 드러내는 예술적 형식을 찾고 있다."라고 썼다. 그러므로 청기사파가 제안한 미학은 추상 **대** 감정 이입이 아니라, (그 대상이 자연이든 영혼이든 간에) 감정 이입**으로서의** 추상이다.(이 지점에서 청기사파는 칸딘스키에게 영향을 미친 유겐트슈틸이나 뮌헨의 아르 누보가 이미 제안한 추상적 감정 이입의 연장선상에 있다.) 감정과 형태의 방정식, 다시 말해 "내적 필연성"과 외부 세계의 화해를 추구했다. 칸딘스키의 주장대로 그의 미술의 "내용"이란 "그림의 **형식과 색채 간의 결합**이 미치는 영향력 아래서 관객이 **경험하거나 느끼는** 바"이다. 이런 이유에서 『연감』에서 특히 중요하게 다루어진 음악은 그들의 미학적 전형이 됐다. 이것 역시 보링거의

3 • 에른스트 루트비히 키르히너, 「드레스덴의 거리 The Street, Dresden」, 1908년
캔버스에 유채, 150.5×200cm

추상과 감정 이입의 대립을 역전시킨다기보다는 추상과 감정 이입을 결합한 것이다. 칸딘스키가 『연감』에서 언급한 대로, "사실주의=추상"이고 "추상=사실주의"인 것이다.

범신론적인 침투

칸딘스키가 초월적인 영적 세계를 갈망했다면 마르크는 자연에 내재된 세계를 파고들었다. 처음에 고갱을 모델로 삼았던 마르크는 1910년 자신의 작업이 "자연, 나무, 동물, 대기에서 박동하는 피의 흐름에 범신론적으로 침투하는 것"이라고 규정했다. 이런 흐름을 표현하기 위해 그는 두 종류의 드로잉을 전개했다. 하나는 마티스와 칸딘스키에게 영향을 받은 유동적이며 유기적이고 경쾌한 선율이고 다른 하나는 피카소와 로베르 들로네에게 영향을 받은 기하학적이며 긴장감과 불안감이 감도는 선이었다.(키르히너와 마찬가지로 마르크도 자신의 목표에 맞게 입체주의를 응용했다.) 한편 마르크는 자신이 고안한 색채 상징주의에 따라 이런 흐름의 다양한 분위기를 조율했다. 파란색은 "엄격하고 영적이며," 노란색은 "온화하고 관능적이고," 빨간색은 "야만적이며 강렬하다." 결국 이 직관적인 체계는 파란색은 남성적, 노란색은 여성적이라는 식으로 젠더화됐지만 마르크는 말년에 이 체계를 통해 서양 전통에서 가장 뛰어나다고 할 만한 동물 그림을 다량 제작했다. 그러나 이 그림은 그가 의도한 "예술의 동물화"가 아니라, 자연의 인간화를 보여 주는 것이었다. 다시 말해 동물 그림은 자연과의 감정 이입에 의한 교감이라기보다는 화가의 입장을 표현적으로 투사한 것에 가까웠다. 1853년 영국의 미학자 존 러스킨(John Ruskin)은 이런 투사를 "감상적 허위"라고 비판했는데 1913년 어느 날 마르크도 이 점을 문제 삼았다.

동물의 눈에 자연이 어떻게 비춰지고 있을지 상상하는 것만큼 미술가에게 신비로운 착상이 있을까? 말이나 독수리, 암사슴과 개는 어떻게 세계를 바라볼까? 누가 감히 암사슴의 눈에 비친 세계는 입체주의적이라고 말할 수 있을까? 바라보는 것은 암사슴이므로 풍경 또한 '암사

▲ 1903, 1907　　● 1909, 1911　　　　　　　　　　▲ 1913

습다운' 것이어야 한다. 피카소, 칸딘스키, 들로네, 부르류크(Burliuk, 러시아 출신의 청기사파 화가) 같은 화가들의 예술 논리는 완벽하다. 그들은 암사슴을 '보고' 있지 않으며 개의치도 않는다. 그들은 자신의 내면세계를 투사한다. 내면세계는 명사에 해당된다. 자연주의는 목적어로 기능한다. 술어는 …… 아주 드물게 주어진다.

마르크가 추구한 것은 어떤 부과된 표현이 아니라 자신과 타자를 회화적으로 결합시킬 수 있는 감정 이입적 추상이었다. 이런 생각이 실현 불가능하다는 것은 의심의 여지가 없지만, 「동물들의 운명」[4] 같은 그림은 일종의 '범신론적 침투'를 연상하게 한다. 그러나 여기서 인간과 동물의 공통점은 고통이나 고뇌인 것 같다. 심지어 나무조차 살육당하는 듯하다. 실제로 마르크는 캔버스 뒷면에 "그리고 모든 존재는 고통으로 불타오른다."라고 적고 있는데, 키르허너의 작품에서 발견되는 도시의 긴장감과 마찬가지로 마르크에게 자연의 고통은 모든 피조물을 결합시키는 유일한 가능성이었다. 그러나 이 작품의 절망이야말로 존재들이 궁극적으로 **분리**되어 있음을 나타낸다. 고통의 효과는 무엇보다 남다른 것이며 개인적이다. 마르크의 감정 이입 추구

는 한계에 부딪쳤다. 동물적 타자는 감정 이입이 불가능한 비인간적인 타자로 밝혀졌다. 이것 역시 추상 대 감정 이입은 아니지만, 더 이상 감정 이입으로서의 추상도 아니다. 감정 이입은 실패했으며 추상은 이런 한계를 알리는 지표 역할을 한다.

비인간화라는 진단

결과적으로 추상 대 감정 이입 모델은 독일 표현주의보다는 영국 소용돌이파(Vorticism)에 더 적합한 것이었다. 시인이자 비평가인 에즈라 파운드(Ezra Pound, 1885~1972)가 이름을 짓고, 화가·소설가·비평가로서 왕성한 활동을 벌인 윈덤 루이스(Wyndham Lewis, 1882~1957)가 이끈 소용돌이파에는 조각가 제이콥 엡스타인(Jacob Epstein, 1880~1959)과 앙리 고디에-브르제스카(Henri Gaudier-Brzeska, 1891~1915), 화가 데이비드 봄버그(David Bomberg, 1890~1957) 등이 참여했다. 이 운동과 보링거와의 연관성은 의외로 크다. 시인이자 비평가이며 소용돌이파의 준회원이었던 T. E. 흄(T. E. Hulme, 1883~1917)은 1914년 1월 런던에서 행한 '현대미술과 그 철학'이라는 강연에서 『추상과 감정 이입』을 근거로 소용돌이파를 지지했다. 흄은(고디에-브르제스카, 마르크와 마찬가지

4 • 프란츠 마르크, 「동물들의 운명 The Fate of the Animals」, 1913년
캔버스에 유채, 194.3×261.6cm

▲ 1934b

로 소용돌이파가 막을 내리는 결정적 원인이 된 전쟁에서 죽음을 맞이했다.) 현대미술의 양식을 유기적인 것(보링거의 감정 이입)과 기하학적인 것(보링거의 추상)으로 나누고, 보링거와 마찬가지로 이런 양식들이 상반된 두 '태도'에 대응된다고 주장했다. 하나는 르네상스 이래 지배적인 위치를 차지해 온 것으로 인간을 자연의 중심에 놓는 "안이한 낙관주의"이고, 나머지 하나는 소용돌이파에서 태동한 냉철한 반인간주의, 즉 "외부 세계의 자연에서 느끼는 소외감"을 강조하는 것이었다.

루이스는 흄에 대해 "그가 말했다면 나는 실천했다."고 말한 바 있지만 두 사람의 미학적 용어를 정초한 것은 다름 아닌 보링거였다. 루이스는 꽤나 신랄했던 소용돌이파 동인지인《블래스트(Blast)》(1914)에 기고한「새로운 자아들(The New Egos)」이라는 글에서 보링거의 논리와 유사한 우화를 제시했다. 이 우화에는 "문명화된 미개인"과 "현대 도시인"이 등장하는데, 그들은 "모호한 공간"에서 살았으므로 어느 누구도 "안전하지" 않았다. 그러나 문명화된 미개인은 "단순한 검정색 인간 총탄"이라는 추상화된 형상을 그린 것으로 자신의 불안전한 상태를 누그러뜨릴 수 있었지만, 현대 도시인은 "낡은 형태의 이기주의가 더 이상 오늘의 상황에 적합하지 않다."는 사실만을 감지할 수 있을 뿐이다. 루이스의 우화는 보링거와 유사한 신조로 끝을 맺는다. "순수하고 명백한 감정들은 모두 낯섦, 놀람, 그리고 원시적인 초연함과 관련돼 있다. 세계는 지금 비인간화되고 있다고 할 수 있다." 표현주의자들은 이런 진단에 동의했지만, 루이스는 비인간화가 문제인 동시에 해결책도 될 수 있다고 생각했다. 현대가 이런 비인간화에서 살아남고자 한다면 비인간화를 더욱 진척시키는 수밖에 없다는 것이다. 현대는 "낯섦, 놀람, 원시적인 초연함"의 한계에 도달해야만 한다.

루이스는 인간 형상을 포기한 적이 거의 없다. 대개 형상과 배경 간의 긴장감을 표현한 그의 초기 '디자인들'을 보면, 신체는 결코 안전하지 않으며, 곧 자율적 형태로 해방될 듯한 한정과 곧 공간에 의해 침투당할 분산 사이에서 오도 가도 못하는 것처럼 보인다. 그러나 루이스는 형상을 서서히 추상화하고 그것이 "단순한 검정색 인간 총탄"이 될 때까지 응고시켰다. 이러한 응고는「소용돌이파(The Vorticist)」(1912)에서처럼 외부로부터 비롯된 것처럼 보인다.(외부로부터의 유입) 여기서 신체는 적대적인 세계에 충격을 받고 추상화된 듯하다. 한편 이 응고는「소용돌이파 디자인(Vorticist Design)」에서처럼 내부로부터 비롯된 것처럼 보이기도 한다.(내부의 유출) 여기서 신체는 어떤 내재적 의지에 이끌려 추상화된 듯하다. 이 두 종류의 외장은「별들의 적」[5]에서 고도로 응축된 하나의 형상으로 수렴한다. 수신기 같은 머리를 가진 신체는 외부로부터 물화되어 그 피부는 방패로 둔갑한 한편, 기관과 팔이 제거된 신체는 내부로부터 물화되어 그 골격은 (흄이 한때 이러한 형상에 대해 언급한 대로) "추상적인 기계적 관계의 일부"로 환원된 듯하다. 그것이 무엇이든 간에 이「별들의 적」은, 하늘로 승천하는 것 같은 느낌을 표현했던 칸딘스키의 청기사와는 정반대다. 이 그림에서 루이스가 제시한 추상은 실제로 반(反)감정 이입적이다. HF

5 • 윈뎀 루이스,「별들의 적 The Enemy of the Stars」, 1913년
펜과 잉크, 잉크 워시, 44×20cm

더 읽을거리
바실리 칸딘스키, 프란츠 마르크 편,『청기사』, 배정희 옮김 (열화당, 2007)

Charles W. Haxthausen (ed.), *Berlin: Culture and Metropolis* (Minneapolis: University of Minnesota Press, 1990)

Fredric Jameson, *Fables of Aggression: Wyndham Lewis, the Modernist as Fascist* (Berkeley and Los Angeles: University of California Press, 1979)

Jill Lloyd, *German Expressionism: Primitivism and Modernity* (New Haven and London: Yale University Press, 1991)

Rose-Carol Washton Long (ed.), *German Expressionism: Documents from the End of the Wilhelmine Empire to the Rise of the National Socialism* (Berkeley and Los Angeles: University of California Press, 1995)

Wilhelm Worringer, *Abstraction and Empathy*, trans. Michael Bullock (Cleveland: Meridian Books, 1967)

1909

F. T. 마리네티가 최초의 미래주의 선언을 《르 피가로》 1면에 발표한다. 아방가르드는 처음으로 매체와 결합했으며, 스스로를 역사와 전통에 저항하는 것으로 정의한다.

1909년 2월 20일에 필리포 톰마소 마리네티(Filippo Tommaso Marinetti, 1876~1944)는 최초의 미래주의 선언인 「미래주의 창립 선언(Manifeste de fondation du Futurisme)」을 프랑스 신문 《르 피가로(Le Figaro)》에 발표했다.[1] 미래주의의 공식적인 출범을 알리는 이 사건은 미래주의의 특성을 복합적으로 암시하는 것이었다.

첫째, 미래주의는 아방가르드와 대중문화가 연계하기를 원했다. 둘째, 이 사건은 대중문화 생산에 관련된 모든 기법과 전략들이 이제 아방가르드의 선전선동에 필수적인 요소가 될 것을 예견했다. 프랑스에서 가장 널리 읽히는 신문에 선언문을 발표한다는 것은 광고, 저널리즘, 대중적 배포 형식 등을 수용한다는 것이기 때문이었다. 셋째, 미래주의가 테크놀로지의 선진 형식과 예술 창작의 융합에 전념했음을 알 수 있다. 이런 융합은 이후 콜라주 작업을 전개하면서 이 문제에 직면했던 입체주의조차 전적으로 수용하지 못한 것이었다. "타고난 역동성", "대상의 파괴", "형태의 파괴자로서의 빛"을 찬양한 미래주의의 구호들은 기계적인 것을 찬양했으며, 고속 주행 중인 자동차가 "「사모트라케의 니케」보다 아름답다."는 유명한 선언을 남겼다. 이것은 그들이 조각 작품이 지닌 유일무이한 희소성보다 산업 제품을 선호함을 보여 주었다. 마지막으로 당시에는 드러나지 않았지만, 미래주의는 이 사건을 통해 아방가르드는 본성적으로 (마르크스주의는 아니더라도) 진보적인 좌파 정치를 지향하고 그와 연합한다는 전통적인 가설을 뒤집을 채비를 갖추게 된다. 미래주의는 1919년 이탈리아의 파시즘 이데올로기 형성에 정치적·이념적으로 동화됐던 20세기 첫 아방가르드 운동이 됐기 때문이다.

침체에서 선동으로

미래주의 미술가들이 무엇을 모델로 삼았는가의 관점에서 보면 미래주의의 등장 배경은 복합적이다. 미래주의는 19세기 프랑스 상징주의, 프랑스 신인상주의나 분할주의 회화, 20세기 초반의 입체주의를 모델로 삼았다. 이 회화사의 운동들은 일시적으로 미래주의와 함께 전개됐으며 이탈리아 미술가 다수가 이런 흐름들을 확실하게 알고 있었다. 미래주의 형성에서 특별히 이탈리아적인 것이 있다면 모더니즘 아방가르드를 뒤늦게 수용했다는 점이다. 예를 들어 선언이 발표됐을 때 움베르토 보치오니(Umberto Boccioni, 1882~1916), 자코모 발라(Giacomo Balla, 1871~1958), 카를로 카라(Carlo Carrà, 1881~1966) 같은 주요 인물들은 여전히 1880년대 분할주의라는, **시대에 뒤떨어지는** 방식으로 작업하고 있었다. 세잔의 발견과 야수주의나 초기 입체주의의 발전을 계기로 파리 미술계에 등장했던 전략 중 어떤 것도 미래주의 초기, 즉 1910년 이전의 미래주의 회화에는 영향을 미치지 않았다. 더군다나 미래주의는 뒤늦게 발견한 아방가르드의 전략들을 절충적으로 수용했다. 미래주의는 새로운 회화와 조각 미학을 수립하기 위해 다양한 전략을 재빠르게 짜깁기했는데, 그 빠른 속도 자체가 절충적 성격을 드러내는 것이었다.

마리네티 선언을 뒤따라 다른 미래주의 미술가들의 선언들이 속속 등장했다. 보치오니, 발라, 카라, 루이지 루솔로(Luigi Russolo, 1885~1947), 지노 세베리니(Gino Severini, 1883~1966)가 1910년에 발표하고 서명한 『미래주의 회화: 기법의 선언(Futurist Painting: Technical Manifesto)』, 보치오니가 1912년에 발표한 『미래주의 조각 기법 선언(Technical Manifesto of Futurist Sculpture)』, 같은 해에 사진가 안톤 줄리오 브라갈리아(Anton Giulio Bragaglia)가 발표한 『미래주의 사진역동주의(Fotodinamismo futurista)』와 발릴라 프라텔라(Ballila Pratella, 1880~1955)가 발표한 미래주의의 음악 선언을 비롯하여 1913년엔 루솔로의 「소음의 미술(The Art of Noises)」, 1914년엔 안토니오 산텔리아(Antonio Sant'Elia, 1888~1916)의 미래주의 건축 선언이 발표됐다.

이 선언서들을 종합하면 미래주의 전략은 다음 세 가지로 요약할 수 있다. 첫째, 미래주의는 서로 다른 감각들, 즉 시각·청각·촉각 사이의 경계를 붕괴시킨 공감각과, 정지하고 있는 신체와 운동하고 있는 신체의 구분을 붕괴시킨 운동감각을 강조했다. 둘째, 미래주의는 초기 영화나 사진의 영향으로 발전한 시각과 재현의 테크놀로지(특히 사진의 확장된 형태인 크로노포토그라피)와 회화 사이에서 유사성을 찾고자 했다. 셋째, 과거 문화를 혹독하게 비난하고 부르주아 유산을 맹렬히 공격한 미래주의는 예술과 발전된 테크놀로지를 통합할 것을 열정적으로 역설했다. 그러나 이것은 전쟁의 테크놀로지까지 포함하는 것이었고 결국 이 운동은 파시즘으로 빠지게 된다.

미래주의자들은 회화와 조각을 전통적으로 정적인 미술이라고 이해했던 부르주아 미학을 비판하며 공감각과 운동감각을 강조하고 정적인 것과는 확실한 대조를 이루는 동시성·시간성·신체적 운동의 경

▲ 1912　　● 1907, 1911　　　　　　　　　　　　　　　　　▲ 1906, 1907

Gaston CALMETTE
Directeur-Gérant

RÉDACTION — ADMINISTRATION

H. DE VILLEMESSANT
Fondateur

RÉDACTION — ADMINISTRATION

LE FIGARO

SOMMAIRE

Le Futurisme

Manifeste du Futurisme

1. Nous voulons chanter l'amour du danger, l'habitude de l'énergie et de la témérité.

2. Les éléments essentiels de notre poésie seront le courage, l'audace et la révolte.

3. La littérature ayant jusqu'ici magnifié l'immobilité pensive, l'extase et le sommeil, nous voulons exalter le mouvement agressif, l'insomnie fiévreuse, le pas gymnastique, le saut périlleux, la gifle et le coup de poing.

4. Nous déclarons que la splendeur du monde s'est enrichie d'une beauté nouvelle : la beauté de la vitesse.

5. Il n'y a plus de beauté que dans la lutte. Pas de chef-d'œuvre sans un caractère agressif.

6. Il faut que le poète se dépense avec chaleur, éclat et prodigalité, pour augmenter la ferveur enthousiaste des éléments primordiaux.

7. Il n'y a plus de beauté que dans la lutte.

8. Nous sommes sur le promontoire extrême des siècles !...

9. Nous voulons glorifier la guerre, — seule hygiène du monde, — le militarisme, le patriotisme, le geste destructeur des anarchistes, les belles Idées qui tuent et le mépris de la femme.

10. Nous voulons démolir les musées, les bibliothèques, combattre le moralisme, le féminisme et toutes les lâchetés opportunistes et utilitaires.

11. Nous chanterons les grandes foules agitées par le travail, le plaisir ou la révolte.

F.-T. Marinetti.

LA VIE DE PARIS

« Le Roi » à l'Elysée... Palace

Un Monsieur de l'Orchestre.

Échos

La Température

Les Courses

À Travers Paris

RUPTURE

Nouvelles à la Main

Le complot Caillaux

2 • 자코모 발라, 「발코니를 뛰고 있는 소녀 Girl Running on a Balcony」, 1912년
캔버스에 유채, 125×125cm

험을 미술 대상에 포함시키고자 했다. 신체를 재현할 때 운동감을 필수적인 요소로 삼으려는 이런 시도는 미래주의가 스트로보스코프 장치(물체의 고속 회전 상태를 촬영하는 장치-옮긴이)의 초기 형태인, 프랑스의 과학자 에티엔-쥘 마레가 고안한 '크로노포토그라피(동체 연속 사진술)'에서 영향을 받은 것이다. 그러나 발라와 보치오니는 마레의 기계 장치가 주는 효과를 연출하기 위해 분할주의식 회화 표현법을 그대로 사용했고 그 결과 역설적이게도 그들의 작품은 이상하리만치 뒤쳐지고 한계를 지닌 것으로 보이게 됐다. 이것은 미래주의자들이 단일하

고 정적인 미술이라는 회화의 지위에 결코 도전하지 않았기 때문이다. 게다가 그들은 크로노포토그라피를 채택하려 했으면서도, 회화적 기표가 테크놀로지 영역을 순수하게 **모방하는** 관계(예컨대, 윤곽선을 흐릿하게 하여 운동을 묘사하는 방식)에 머무르려고 했을 뿐, 산업 생산의 반복적인 형식을 채택하는 것 같은 **구조적인** 관계로 나아가지 않았다.

과거가 없는 미래

미래주의의 가장 흥미로운 화가가 발라라는 사실은 의심할 여지가 없

다. 최초의 선언이 발표된 1909년에 그가 여전히 전통적인 작업 방식을 따르고 있었다는 점은 문제가 되지 않는다. 예를 들어 그는 당시에 빛과 도시의 일상적 공간을 지각하고 표현하기 위해 분할주의 방식을 적용했다. 도시의 가로등과 달의 대립을 통해 자연과 문화를 병치시킨 「가로등(Street Light)」(1909~1910)에서는 빛의 파동이 보여 주는 역동성을 가로등에서 쏟아져 나오는 제비처럼 생긴 쐐기 형태의 매우 즉물적인 방식으로 묘사했다. 이 쐐기 형태는 화면 중앙에서 무지개 빛을 띠다가 가장자리로 가면서 색채가 사라져 어둠과 밤을 재현한다.

발라는 1912년에 크로노포토그라피의 특징인 반복적인 윤곽선으로 대상을 재현하여 자신의 회화 세계에 새로운 장을 열었다. 「발코니를 뛰고 있는 소녀」[2]나 「끈에 묶인 개의 역동성」[4] 같은 1912년 작품들은 운동을 지각할 때의 동시성을 그대로 그렸다는 점에서 의미심장하다. 1913년에 발라는 속도, 시간성, 운동, 시각적 변화를 묘사하는 더 적절한 방식을 찾기 위해 재현을 완전히 거부하고, 최초로 설득력 있는 비재현적 회화 모델을 탄생시켰다. 구상적인 시도를 모두 없앤 이 작품들은 연속 동작과 속도를 표현하기 위해 대상의 구조

4 • 자코모 발라, 「끈에 묶인 개의 역동성 Dynamism of a Dog on a Leash」, 1912년
캔버스에 유채, 89.9×109.9cm

적인 틀을 반복적으로 사용했으며, 대상 고유의 색과는 전혀 다른 비재현적인 색채를 사용했다. 이렇게 형성된 구성과 색채의 모체(matrix)는 르네상스 원근법을 새로운 현상학적 공간으로 변형시킨 입체주의 방식에서 벗어나게 된다. 오히려 발라는 완전히 비재현적 전략을 통해 회화 공간을 기계적이거나 광학적인, 혹은 시간적인 공간으로 바꾸려고 했다.

보치오니의 조각은 미래주의가 공간에 놓인 물체를 운동감각적으로 지각하는 것에 골몰했음을 명확하게 보여 준다. 「공간에서의 연속성의 독특한 형태」[3]는 로봇 같기도 하고 양서류 같기도 한 모호한 형태를 통해 다시 한 번 마레의 크로노포토그라피에서 가시화된 운동의 자취를 조각적 신체에 결합했다. 이 작품에서는 정적인 재현에 지각의 유동성이 추가되면서, 공간적 연속성과 단일하고 전체적인 조각 대상 사이에 특유의 혼성이 발생한다. 그러나 보치오니의 「달리는 말과 집의 역동성」[5]에서는 운동 사진을 환영적으로 적용시키려는 미래주의의 감수성이 거부되고 그 대신에 대상은 정적인 것이 된다. 이 작품의 동시성과 운동감각은 서로 다른 재료를 단순히 병치시키는 것을 통해 드러나는 각 재료의 파편화된 정도를 통해서 이해할 수 있다. 「공간에서의 연속성의 독특한 형태」는 모델링과 브론즈라는 전통적인 조각 방식을 유지했다. 「달리는 말과 집의 역동성」은 보치오니가 선언서에서 주장했던 가죽, 발견된 유리 조각, 금속 파편, 가공된 나무 조각같이 산업 생산된 재료들을 결합했다. 20세기 최초의 완벽한 비재현적 조각인 이 작품은 당시 러시아의 블라디미르 타틀린이 제작한 추상 조각에 견줄 만하다.

아방가르드의 감수성과 대중문화를 융합하려는 자가당착의 시도는 콜라주가 미래주의의 주요 기법으로 부상하는 결과를 낳았다. 이런 의미에서 카라의 「개입주의자들의 시위」[6]는 제1차 세계대전 직전에 절정에 오른 미래주의 미학을 보여 주는 중요한 사례이다. 미래주의가 사용한 모든 장치를 동원한 이 작품에서는 분할주의 회화의 유

3 • 움베르토 보치오니, 「공간에서의 연속성의 독특한 형태 Unique Forms of Continuity in Space」, 1919년(1931년 주조) 브론즈 111.2×88.5×40cm

▲ 1911　　　● 1914

에드워드 마이브리지와 에티엔-쥘 마레

영국인 에드워드 마이브리지(Eadweard Muybridge, 1830~1904)와 프랑스인 에티엔-쥘 마레(Etienne-Jules Marey, 1830~1904)는 서로 운명처럼 결합돼 있다. 그들은 같은 해 태어나서 같은 해 죽었으며 둘 다 움직임에 대한 사진 연구를 처음 도입했는데, 이것은 미래주의 미술의 발전뿐만 아니라 노동과 시공간 일반의 현대적 합리화에도 영향을 미쳤다.

원래 미국 서부와 중앙아메리카 풍경을 찍는 사진가로 이름을 알린 마이브리지는 1872년에 백만장자이자 전 미국 주지사였던 릴랜드 스탠포드의 부탁으로 말이 뛰는 모양에 대한 논란에 참여하게 됐다. 팰러앨토에서 여러 개의 카메라로 말을 찍은 마이브리지는 이 사진들을 격자 형태로 정렬한 다음, 그것을 다시 촬영하여 수평 방향과 수직 방향으로 훑어볼 수 있게 했다. 그가 쓴 『움직이는 말(The Horse in Motion)』은 스탠포드에 의해 일부분이 삭제된 채 1882년에 발행됐다. 이 해에 유럽으로 강연회를 떠난 그는 파리에서 마레, 사진가 나다르(Nadar), 살롱 화가인 에르네스트 메소니에(Ernest Meissonier), 생리학자인 헤르만 폰 헬름홀츠(Hermann von Helmholtz)의 환영을 받았는데, 이것은 인간 지각의 한계를 넘어서는 지각의 단위를 기록한 마이브리지의 작업에 광범위한 관심을 보였음을 증명하는 것이었다.

스스로를 미술가로 생각했던 마이브리지와 달리, 마레는 움직임을 기록하기 위해 그래픽을 사용하는 생리학자였다. 마레는 1878년에 과학 잡지인 《라 나튀르(La Nature)》에서 마이브리지의 작업을 처음 접한 후 운동을 따로따로 기록하는 정확하고 중립적인 방법인 사진에 관심을 갖게 됐다. 마레는 처음으로 단일 시점에서 거의 동시에 일어나는 움직임을 연속적으로 찍을 수 있는 원형 판이 달린 사진 총을 고안했다. 그는 카메라 앞에 달린 구멍 뚫린 원반을 사용하여 움직임을 일정 간격으로 잘라 하나의 사진판에 기록했다. 이 작업을 '크로노포토그라피(동체 연속 사진술)'라 칭한 마레는 이중인화를 막기 위해 피사체 전체에 검은 옷을 입히고 작은 금속 조각을 팔과 다리에 부착했다.(동물을 찍을 때는 종이를 사용했다.) 이 장치는 단일 시점이 볼 수 있는 지각의 범위와 시간적·공간적으로 일치하는 (일치하지 않으면 파편적으로만 기록될) 영상을 복원해 냈다. 이 방식은 일관된 시점이나 이미지 사이에 간격이 없는 마이브리지의 방법보다는 과학적이었지만 시각의 명백한 연속성을 분열시킨다는 점에서는 덜 과격했다.

이와 같은 시각의 분열은 특히나 파괴적인 속도를 추구하는 미래주의자와, 과거에는 지각되지 않았던 시공간의 차원을 탐구하는 마르셀 뒤샹 같은 미술가들의 흥미를 끌었다. 그러나 이들 미술가들이 마이브리지와 마레처럼 개인적인 작업을 뛰어넘는 역사적 변증법(20세기 내내 시각의 해방과 재훈육화를 통해 진행된 지각의 끊임없는 혁신이라는 현대의 변증법)에 가담했다고 할 수 있을지는 의문이다.

5 • 움베르토 보치오니, 「달리는 말과 집의 역동성 Dynamism of a Speeding Horse and House」, 1914~1915년 구아슈, 유채, 나무, 판지, 구리, 채색된 철, 112.9×115cm

자유로운 말

1914년에 발표된 『창 툼브 투움』은 마리네티의 첫 '자유시' 모음으로, 미래주의 시의 초기의 선언인 「구문의 파괴—끈 없는 상상—자유로운 말(Destruction of Syntax—Imagination without Strings—Words-in-Freedom)」이 서문에 실렸다. 타이포그래피와 철자를 표현적으로 변형시키고 구조화되지 않은 공간을 사용한 『창 툼브 투움』은 트리폴리에서 마리네티가 경험한 것을 광경, 소리, 냄새로 표현하려 했다. '자유로운 말(words-in-freedom)' 작법은 19세기 후반의 상징주의 시와 20세기 초 프랑스의 상징주의 유산과의 복잡하고 오랜 토론에서 나온 것이다. 마리네티는 말라르메에게 깊은 영향을 받았지만, 공식적으로는 그의 프로젝트를 거부했다. 마리네티는 단어가 말라르메가 택한 정적이고 난해한 언어 모델에서 해방돼야 한다고 주장하면서, '무선의 상상(wireless imagination)'이라는 새로운 원동력을 선전했다. 이를 통해 마리네티는 광고와 테크놀로지의 경험을 구성하는 새로운 소리와 지각의 동시성을 융화하고자 했다. 「자유로운 말」은 바로 이런 기획을 표명하는 선언이었다. 그는 사전에 실린 의미나 구문, 문법 같은 언어를 지배하는 모든 전통적인 속박이 붕괴되고 그 자리에 순수하게 음성적이고 순수하게 텍스트적이고 순수하게 그래픽적인 행위가 들어가야 한다고 주장했다. 그러나 마리네티의 의도와는 달리 그의 시는 테크놀로지 장치를 모방했다는 점 때문에 더욱더 언어학적 재

▲ 산, 전통적인 지각 공간에 대한 입체주의적 파편화, 신문 오린 것과 광고에서 가져온 발견된 재료를 볼 수 있다. 반대 방향으로 지나는 대각선이 십자로 교차되는 선을 중화시키고 전체적으로 소용돌이를 만드는 콜라주 구성에서 비롯된 시각적 역동성에서 운동감각이 드러나며, 마지막으로 서로 다른 언어의 발음과 그것을 도해한 기표의 병치 같은 장치들도 확인할 수 있다.

너무나 전형적이게도, 「개입주의자들의 시위」에서 언어의 발음을 이용한 퍼포먼스는 거의 흉내말(onomatopoetic)이다. 사이렌 소리를 연상시키는 "HU-HU-HU-HU", 엔진과 기관총의 날카로운 첫소리를 연상시키는 "TRrrrrrrrr"나 "traaak tatatraak", 비명 소리 같은 "EVVIVAAA" 등은 직접적으로 소리를 흉내 냈다는 점에서 러시아의

● 입체-미래주의 시(詩)나 아폴리네르의 시집 『칼리그람(Calligrammes)』에서 발견되는 음성, 텍스트, 그래픽 요소에 대한 구조적 분석과는 확연하게 다르다. 이 작품은 "오스트리아-헝가리 제국과 함께 때려눕혀라." 같은 반독일전쟁의 구호를 발견된 광고물과 병치하거나, "Italia Italia" 같은 애국적 문구와 악보의 파편을 연결시키는 등, 입체주의 콜라주 기법을 계승하고 있지만, 이 입체주의 미학은 대중문화적 선동선전이라는 새로운 모델로 대체된다. 북소리를 연상시키는 "창 툼브 투움(ZANG TUMB TUUM)"이란 단어가 환기시키는 북소리에서는 미래주의의 전쟁에 대한 찬양을 읽을 수 있다.

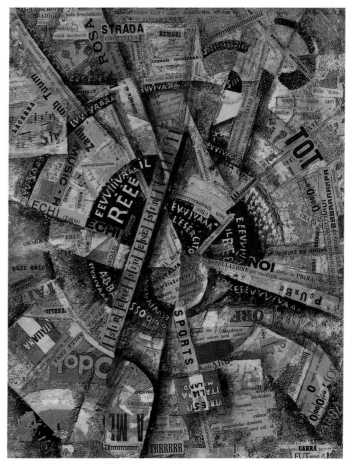

6 • 카를로 카라, 「개입주의자들의 시위 Interventionist Demonstration」, 1914년
카드보드에 템페라와 콜라주, 38.5×30cm

현의 전통적인 결정소에 매이게 됐다.

바로 이런 점이 이탈리아 시인들이 1914년, 미래주의를 알리기 위
▲ 해 모스크바에 갔을 때 마리네티와 러시아 아방가르드 사이에서 갈
등이 빚어진 이유가 됐다. 러시아의 입체-미래주의 시인들이 마리네
티를 비난한 이유는 그의 작품에 나타난 시와 언어의 모방 작용 사
이의 관계, 특히 그가 사용하는 흉내말(지시된 행동이나 물체와 연관된 소리
를 모방한 말) 때문이었다. 당시 러시아 미래주의자들은 기호의 음성과
기호의 도해, 즉 언어가 소리 나는 방식과 그것을 시각적으로 표현하
는 방식은 그 기호가 자연 세계에서 가리키는 것과 엄격하게 분리돼
● 있다는 언어의 자의성에 대한 구조주의적 이해까지 나아간 상태였다.
러시아 미래주의자들은 집요하게 이 분리를 자신들의 글쓰기 주제로
삼고 이를 통해 새로운 반의미론적이고 반사전적인 시를 구축하는 지
점으로 나아가고 있었다.

파시즘과 미래주의

제1차 세계대전이 끝날 무렵 이탈리아에서 파시즘이 발흥하면서 미
래주의의 이데올로기적·정치적 태도가 주목을 받았다. 테크놀로지에
대한 찬양, 반전통주의적(anti-passatista) 입장, 과거의 문화에 대한 혹
독한 비난, 부르주아 문화유산의 격렬한 변형 등, 이 모든 요소가 뿌
리부터 미래주의의 본성에 맞닿아 있었다. 전쟁은 그 자체로 테크놀
로지의 가장 앞선 사례였기 때문에 이 요소들은 이제 미술과 전쟁을
통합할 것을 열정적으로 지지하는 데 동원됐다. 마리네티가 발표한
최초의 선언문이 미래주의 운동에서 일종의 기원 설화를 구축했다면
(여기서 그는 각성의 순간을 자세히 언급했다. 그는 경주용 자동차를 몰다가 차가 전복돼
교외의 진흙탕 도랑에 빠지는 순간에 후기상징주의 미술가이자 미래주의 시인으로 다시
태어났다고 썼다.) 이것은 폭력과 권력이 지닌 비합리성에 그가 이미 깊
숙이 관여하고 있음을 공표한 것이나 마찬가지였다.

선진 산업 테크놀로지와 기계 미학을 옹호한 마리네티는 전쟁이
위대한 정화 작용을 할 것이라며 환영했으며, 전통과 부르주아 문화
에 대한 전면적인 증오를 드러냈다. 고의적으로 전통을 파괴하는 작
업에 착수한 최초의 아방가르드주의자인 마리네티는 오페라 하우스,
극장, 도서관, 미술관 같은 문화 제도를 파괴할 것을 요구하며 자신
만의 전쟁을 선포했다. 이런 방식으로 마리네티는 아방가르드와 전
통 사이에 생기기 시작한 균열의 최전선에 미래주의 문화를 위치시키
고, 아방가르드를 역사적 연속성과 역사적 기억을 모두 제거하기 위
한 무대로 구성했다. 게다가 전후에 미술과 선진 테크놀로지를 파시
즘 이데올로기와 일치시키려는 마리네티의 시도는 노골적으로 반동
적인 정치 우파의 입장을 취한 것으로, 이런 경우는 20세기 아방가르
드 역사에서 미래주의가 유일하다.

마리네티의 파시즘 수용은(1919년 파시스트당에서 입후보했으나 의회 진출에
실패한 후 결국 무솔리니의 문화 고문이 됐다.) 20세기 아방가르드가 직면한 중
요한 문제를 표면화시켰다. 그것은 아방가르드 실천이 부르주아 공론
장에서 자리를 잡을 수 있겠는가, 즉 파시즘 공론장(이런 것이 있다면)이
■ 든 러시아와 소비에트 미술가들의 목표인 프롤레타리아 공론장이든,

서로 다른 대중문화 공론장 형성에 기여할 것을 목표로 할 것인가
▲ 하는 문제였다. 달리 표현하자면 다다의 경우처럼 아방가르드는 제도
와 담론 형성을 포함한 부르주아 공론장을 타파하기 위해 단결할 수
있었다.

1916년 보치오니의 갑작스러운 죽음에 이어 산텔리아도 같은 해
전사하자 세베리니와 카라 진영은 정치적·미학적으로 급진적인 변화
를 겪었다. 마리네티가 20~30년대에 미래주의의 논의들을 미술·문
학·정치학에서 지속적으로 추구하긴 했지만, 이 두 사람의 죽음으
로 인해 미래주의는 아방가르드 운동이라는 길을 잃어 버렸다. 파리
에 살고 있던 세베리니는 1916년에 입체-분할주의 회화 전략을 포기
● 하고 이탈리아 르네상스 미술에서 영감을 받은 순수하고 고전적인 형
식들을 채택했다. 이렇게 전통으로 회귀하여, 15세기 르네상스 회화
를 이탈리아성(italianità)의 모체로 택한 세베리니는, 모더니즘 실천에
서 파시즘 이데올로기를 분리하려는 점진적인 시도의 선구자가 됐다.
■ 자신의 기원을 회복하고자 하는 이런 민족국가 이데올로기는 지역
문화의 뿌리와 결합했다.

카라와 조르조 데 키리코(Giorgio de Chirico, 1888~1978)는 1917년에
페라라의 군병원에서 첫 만남을 가졌는데 이를 계기로 아방가르드
내부의 또 다른 저항과 부딪치게 된다. 당시 이미 미래주의라는 멍에
를 참을 수 없었던 카라는 더 이상 "감정에 호소하는 전기공(電氣工)
들의 게임"을 좋아하지 않는다는 글을 쓴 상태였다. 그는 대신 데 키
리코의 형태에 대한 관심을 받아들였다.[7] 실제로 카라는 하룻밤 만
에 형이상학 회화(pittura metafisica)에 동참하기 위해 이제까지 관여했
던 모든 미래주의 작업들을 포기했다. 그만큼 데 키리코의 발견은 당
시 이탈리아 아방가르드 사유를 구성하는 데 없어서는 안 될 사건이
었다. 카라는 앙리 루소 같은 '원시주의적' 화가와 초기 르네상스의
조토와 우첼로 같은 화가의 기하학적 입방체로 그 관심을 돌렸고, 그
들을 "조형 세계"의 창조자, 혹은 "조형적 비극"의 창조자라고 불렀
다. 1915년 신문《라 보체(La Voce)》에 기고한 글에서 카라는 조토가
"순수 조형성"을 위해 헌신한 사람으로서, "형태의 마법적인 침묵"에
생명을 불어넣은 "14세기의 몽상가"이며 그가 "사물 본래의 견고성"
에 생애를 바쳤다고 썼다. 카라는 조형적 견고성을 미래주의적 분해
에 대한 해독제라며 찬양했는데, 이것은 덧없이 사라지는 빛을 추구
하는 데 반대하고 회화적 안정성을 발전시켜 온 모더니즘 회화의 표
현법을 반복하는 것이었다. 카라는 밀라노에서 열린 1917년 전시의
카탈로그에서 다음과 같이 썼다. "위대한 창설자 가문의 타락하지 않
은 자손들이라 생각하는 우리는 언제나 정확하고 본질적인 형상과
표현법, 그리고 이상적인 환경을 추구해 왔다. 이것들이 없다면 회화
는 정교한 기법과 외부 실재에 대한 소소한 분석에 머무르고 말 것이
다." 이렇게 카라는 인상주의를 거부하고 인상주의의 효과를 미래주
의가 모방하는 것을 거부했다. 카라는 데 키리코와 함께 「새로운 형
이상학 미술을 위한 공헌(Contributo a un nuove arte metafisica)」에서 발전
시켰던 방법을 1918년에 이론화했다.

「형이상학적 뮤즈」[8]에서 카라는 데 키리코의 시각적 레퍼토리를

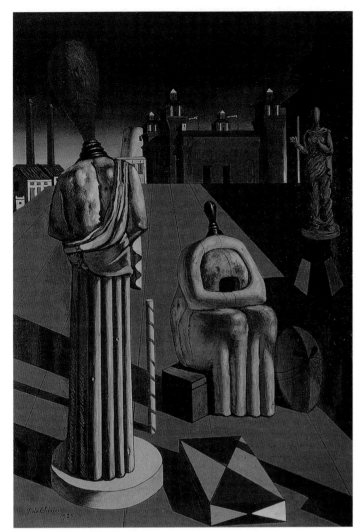

7 · 조르조 데 키리코, 「불안한 뮤즈들 The Disquieting Muses」, 1925년
캔버스에 유채, 97×67cm

8 · 카를로 카라, 「형이상학적 뮤즈 Metaphysical Muse」, 1917년
캔버스에 유채, 90×66cm

받아들였는데, 그는 지도와 건물 모형 같은 기하학적 입방체와 채색된 무대 장치, 그리고 석고로 된 테니스 선수 인형을 기울어진 바닥에 놓았다. 카라가 밀라노 전시회에서 선보인 모든 작품에서는 데 키리코 회화에 등장하는 궁정 뜰과 광장에 드리운 밤의 침묵이 그대로 발견됐다.(고립되고 긴 그림자만이 이 침묵을 방해한다.)

소란에 이어 침묵이 오듯, 전쟁이 초래한 엄청난 변화에 대한 찬양이 지나가자 전통에 대한 애국주의적 감수성을 찬양하기 시작했다. 카라와 세베리니가 미래주의를 떠나 데 키리코의 추종자가 된 것은 반모더니즘(antimodernism) 혹은 대항모더니즘(countermodernism)의 첫 번째 사례이자 아마 가장 열정적인 사례일 것이다. 이런 흐름은 결국 ▲ 다양한 운동의 형태로 전 유럽에 퍼지게 됐으며 이들은 모두 '질서로의 복귀(rappel à l'ordre)'라 불리게 됐다. 그러나 역설적이게도 미래주의 활동이 다시 격렬해진 첫 4년 동안 데 키리코와 카라의 미술에서는 역사적 기억이 통렬하게 비판됐으며, 역사적 기억은 두 미술가의 이후 작업에서도 중심 주제로 계속 다루어졌다. BB/RK

더 읽을거리

Umbro Apollonio (ed.), *Futurist Manifestos* (London: Thames & Hudson, 1973)
Anne Coffin Hanson (ed.), *The Futurist Imagination* (New Haven: Yale University Art Gallery, 1983)
Pontus Hulten (ed.), *Futurism and Futurisms* (New York: Abbeville Press; and London: Thames & Hudson, 1986)
Marianne Martin, *Futurist Art and Theory 1909–1915* (Oxford: Clarendon Press, 1968)
Christine Poggi, *In Defiance of Painting* (New Haven and London: Yale University Press, 1992)

▲ 1919

1910–1919

1910

앙리 마티스의 「춤 Ⅱ」와 「음악」이 파리 살롱 도톤에서 비난받는다. '장식' 개념을 극단으로 밀고 나간
이 작품들에서는 한눈에 파악하기 힘들 만큼 방대한 색면이 펼쳐진다.

1910–1919

"그림이 나를 거리로 내몰았어." 마티스는 갑자기 친구를 찾아가 이렇게 외쳤다. 이틀 전 그는 주문받은 작품을 완성하기 위해 각종 재료와 식료품을 챙겨 한 달간 칩거에 들어간다고 선언한 차였고, 서둘러 작업한 자신의 캔버스에 더 이상 손댈 수 없음을 깨닫고 있었다. 문제의 그림은 1910년 12월 스페인에서 휴가를 보내는 중에 마티스가 '흥분에 들떠' 그린 「세비야 정물(Seville Still Life)」이거나 「스페인 정물」[1] 둘 중 하나였다. 마티스 스스로 "신경증 환자의 작품"이라고 말할 만큼 그의 전 작품을 통틀어 이 두 정물화만큼 더 격앙된 그림은 없었다.

이 작품의 제작 배경을 살펴보자. 뮌헨에서 최초로 기획된 이슬람 미술 전시회를 관람하고 파리로 돌아온 마티스는 1910년 살롱 도톤
▲ (7년 전부터 시작된 현대미술을 위한 연례 전시)에 출품한 「춤 Ⅱ」[2]와 「음악」[3]에 대한 비난 여론에 직면했다.(기욤 아폴리네르만이 그를 두둔했는데 마티스는 그의 의견에 별로 공감하지 않았다.) 마티스는 이미 자신의 작품을 둘러싼 소란을 즐길 정도로 단련돼 있었지만 이번엔 달랐다. 파리로 돌아온 다음 날 아버지의 임종을 맞은 터라 그는 매우 심약한 상태였고, 더욱이 그동안 두터운 신뢰를 보여 줬던 러시아의 후원자 세르게이 슈킨(Sergei Shchukin)마저 여론에 휘둘려 등을 돌렸다. 마티스에게 대작 두 점을 주문하고 멀리서나마 경과를 지켜보는 열의를 보였던 슈킨이 작품을 보러 파리에 도착했을 때, 마침 대중들의 분노는 절정에 달했고 난감해진 슈킨은 결국 작품을 사지 않기로 결정했다.(화상들은 심지어 마티스의 작업실에 퓌비 드 샤반의 벽화를 위한 커다란 그리자유 스케치를 걸어 놓고 대신 이걸 구입하도록 슈킨을 설득하여 마티스에게 상처를 줬다.)

모스크바로 돌아오는 길 내내 죄책감에 시달린 슈킨은 마티스에게 마음이 바뀌었다며 「춤 Ⅱ」와 「음악」을 조속히 보내 달라는 내용의 전보를 쳤다. 곧 그는 퓌비의 작품 구매를 취소하고 자신의 경솔함을 용서해 달라는 편지를 썼다. 마티스는 후원이 끊길 뻔한 당장의 위기는 모면했지만 이렇듯 쉽게 등을 돌리는 사람들에게 상처를 받았다. 스페인으로 간 마티스는 후원자의 변덕과 화상들의 배신행위를 떠올리며 한 달 동안 불면증에 시달렸고 작업도 거의 진행하지 못했다. 거기서 마티스는 슈킨에게 마지막으로 정물화 두 점(매우 높은 가격에 거래됐다.)을 의뢰받았으며, 「춤 Ⅱ」와 「음악」이 모스크바에 잘 도착했다는 소식을 들었다. 슈킨의 편지에는 "내가 언젠가 이 작품들

▲ 1911, 1912

1 • 앙리 마티스, 「스페인 정물 Spanish Still Life」, 1910~1911년 캔버스에 유채, 89×116cm

을 좋아하게 되길 바란다."라는 말이 적혀 있었다.

마티스는 새로 의뢰받은 작품을 위해 자신의 양식을 순화시키기보다는 이미 슈킨이 소장하고 있던 「빨간색의 하모니」[5] 같은 작품에서 볼 수 있는 풍부한 장식성을 극단으로 밀고 나가기로 했다. 이것은 모든 것을 건 도박이었다. 마치 더 이상 잃을 것이 없는 사람처럼(전혀 그렇진 않았지만), 마티스는 퓌비 드 샤반으로 대표되는 신고전주의의 장식 개념으로 후퇴하기를 거부했다. 그것은 마치 「춤 Ⅱ」와 「음악」의 벌거벗은 인물과 '디오니소스적' 성격에 갑자기 우려를 표하기 시작한 후원자에게 보내는 일종의 경고, 다시 말해 정물 또한 시각적으로 심기를 불편하게 만들 수 있다는 경고처럼 보였다. 심지어 슈킨이 쉽게 수용할 수 없었던 이 작품들에 이어 「세비야 정물」과 「스페인 정물」을 제안한 것으로 보아, 마티스는 의도적으로 절제된 양식과 과도한 양식을 번갈아 사용한 것 같다는 주장 또한 가능하다. 마치 그 두 경향이 동전의 양면임을 입증이라도 하려는 듯이 말이다. 그러나 슈킨이 이미 소장하고 있던 마티스의 작품을 살펴볼 때 이것은 마티스의 일관된 전략이었던 것으로 보인다.(드문드문한 화면의 1908년 작품 「공놀이(Game of Bowls)」와 1909년 작품 「님프와 사티로스(Nymph and Satyr)」를 「빨간색의 하모니」와 비교해 보자.) 그리고 슈킨이 이후에 사들인 작품도 동일한 패턴을 따르고 있었다.(절제된 양식의 1912년 작품 「대화(Conversation)」

2 • **앙리 마티스**, 「**춤 II Dance II**」, 1910년
캔버스에 유채, 260×391cm

와, 같은 시기에 구입한 1911년작 「화가의 가족(The Painter's Family)」, 「분홍색 작업실 (The Pink Studio)」을 비교해 보자.)

눈을 멀게 하는 미학

「세비야 정물」과 「스페인 정물」은 모두 시선을 집중시키기 어려운 작품이다. 관람자는 가지를 뻗어 나가는 아라베스크 무늬와 그 화려한 ▲ 색채를 오래 쳐다볼 수 없다. 「생의 기쁨」에서도 그런 전조를 발견할 수 있지만 이 정물화들은 정도가 심해서 마치 눈앞에서 빙글빙글 회전하는 듯한 느낌이 멈추지 않을 듯하다. 꽃, 과일, 항아리는 거품처럼 튀어 올랐다가 순식간에 소용돌이치는 뒷배경으로 사라져서 겨우 분간할 수 있을 뿐이다. 관람자는 화면 전체를 단번에 보고 싶은 유혹을 느끼지만 동시에 그에 대한 통제를 포기해야 한다는 사실, 즉 시선을 돌려야만 전체를 파악할 수 있다는 것을 깨닫게 된다.

이런 소란을 「음악」[3]과 비교해 보자. 얼핏 보기에 이 거대한 구성에서 보이는 침착성은 정물화의 들뜬 상태와 대조적이다. 그러나 실제 크기를 고려하면 이야기는 달라진다. 다섯 명의 악사가 띠 모양으로 늘어선, 거의 4미터에 가까운 그림과 마주한 관람자는 또다시 지각의 난제에 부딪힌다. 형상 하나하나에 주목하려는 시도는 캔버스 나머지 부분의 강렬한 색채로 인해 좌절된다. 역으로 화면 전체를

한눈에 파악하려 들면 배경의 청색과 녹색이 인물의 주홍색과 충돌하며 일으키는 떨림 때문에 더 이상 화면 전체를 파악할 수 없게 된다. 형상과 배경이 서서히 서로를 제거해 나가면서 작품의 에너지는 증가한다. 다시 말해 인간의 지각에서 비롯된 이런 대립을 불안정하게 만드는 것이 마티스의 의도였던 것이다. 우리의 시각은 그 과도함에 흐려져 아무것도 볼 수 없는 상태에 이른다.

이 '눈을 멀게 하는 미학'은 1906년에 이미 확립돼 있었다. 그것은 ▲ 야수주의가 한창이던 시기에 마티스가 후기인상주의의 유산과 어렵게 타협한 결과물이었다. 그러나 1908년에 이 미학은 다시 긴급한 문제가 된다. 마티스는 20세기의 미술 선언서 중 가장 명백한 논지를 지닌 글 중 하나인 「화가의 노트(Notes of a Painter)」에서 이 문제를 언급했는데 자신은 무엇보다 시각의 분산을 목표로 하고 있으며 그것이야말로 자신의 표현에서 핵심이라고 말했다. "내게 있어 표현은 인간의 표정이나 격렬한 행위에서 발견되는 열정에 머물지 않는다. 내 그림의 배열 전체가 표현적이다. 형상들이 점유한 장소와 그것을 둘러싼 텅 빈 공간, 비례, 그 모든 것은 나름의 역할을 담당한다." 다시 말해 그가 일생 동안 언급해 왔듯이 "표현과 장식은 하나이다."

▲ 1906 ▲ 1906

3 · 앙리 마티스, 「음악 Music」, 1910년
캔버스에 유채, 260×389cm

마티스가 젊은 피카소에게 응답하다

1908년 마티스의 미술과 이론이 이렇게 급속도로 발전한 데는 여러 이유가 있지만, 가장 중요한 이유로 피카소와의 경쟁을 꼽을 수 있다. ▲ 1907년 가을 마티스는 자신의 「생의 기쁨」과 「청색 누드」에 대한 피 ● 카소의 화답이라 할 수 있는 「아비뇽의 아가씨들」을 보았다. 과거 마티스의 어떤 작품보다 훨씬 철저하게 원시주의를 실현한 이 작품을 본 마티스는 심기가 불편해졌으며, 여기에 응수할 필요를 느꼈다.

마티스의 작품 중 가장 섬뜩하고 비어 있는 작품 중 하나인 대작 「목욕하는 사람들과 거북이」[4]가 그 첫 번째 응답이었다.(수많은 비평가들이 중앙에 서 있는 누드의 원시주의에 대해 글을 썼다.) 「아비뇽의 아가씨들」의 '메두사 효과'와는 정반대로 마티스의 거대한 누드들은 관람자를 노려보지 않는다. 이 작품은 사실적인 누드를 통해 단순히 전통으로 복귀하는 것이 더 이상 유효한 해결책이 될 수 없음을 분명히 하고 있는데, 이 점은 피카소의 입장과 동일했다. 이 그림은 목가적 풍경의 묘사도, 알레고리도 아니다. 거북이를 쳐다보지 않은 채 먹이를 주는 이 인물들은 도대체 무엇을 하고 있는 것일까? 인물들이 저희들끼리 거북이와 소통하고 있는 것처럼 보인다는 것 말고는 아무런 단서도 없다. 관람자들은 얼굴이 보이는 두 인물의 수수께끼 같은 '표정'이 궁금하지만 배경에서는 어떤 단서도 발견할 수 없다. 이 작품에서

처음으로 마티스의 장식은 비잔틴 모자이크처럼 색조가 조금씩 다른 단색 띠들로 환원됐다. 녹색은 잔디를, 청색은 물을, 녹청색은 흐린 하늘을 나타낸다. 이는 우리 앞에 놓인 것이 하나의 풍경임을 알려 주는 암호다. 이 풍경은 아무도 거주하지 않는 곳이며, 우리를 초대하지도 않는다.

이 작품에 내재된 깊은 우울을 감지한 슈킨은 이 작품이 이미 다른 수집가에게 팔린 것을 애석해하며 대신할 만한 다른 작품을 의뢰했다. 이에 마티스는 앞의 작품보다 흡인력은 부족하지만 이후 작품 경향을 암시하는 「공놀이」를 제시했다. 더 밝은 색이 쓰였지만 「목욕하는 사람들과 거북이」만큼이나 '풍경'이 비어 있는 이 작품에서는 형식적인 리듬감이 전체 구성을 활성화한다.(세 개의 녹색 공은 아이러니하게도 공놀이를 하는 세 명의 까만 머리에 대응된다.) 여기서 애매모호한 표현은 발견되지 않는다. 피카소의 「아비뇽의 아가씨들」의 왜곡된 얼굴은 더 이상 마티스의 관심사가 아니었으며, 마티스는 인물들의 생김새를 간략하게 표현했다. 「목욕하는 사람들과 거북이」에서 완전히 싹트지 못한 시각적 리듬이 이 작품에서는 캔버스를 통합하고 있다.

다음 단계인 「빨간색의 하모니」[5]는 마티스가 일생 동안 회화에서 실현하고자 한 기획이 최초로 실현된 작품이다. 관람자의 시선은 긴장감이 팽팽한 표면에서 튕겨 나가고, 전 방향으로 굽이쳐 나가는 구

▲ 1903, 1906 ● 1907

성으로 인해 한곳에 머무르지 못한다. 얽히고설킨 드센 가지들은 옆으로 팽창할 것처럼 보인다. 격렬한 주제를 다룬 몇 안 되는 작품 중 하나인 「님프와 사티로스」(역시 슈킨을 위해 1908년 후반에 제작한 작품이다.)에서 마티스는 마지막으로 피카소처럼 구심점이 있는 구성법을 시도했다.(1935년부터 그린 같은 주제의 드로잉과 미완성 작품들, 그리고 1949년부터 그린 방스 예배당의 세라믹 패널화 「십자가의 길(The Station of the Cross)」을 위한 습작만이 이런 구성을 취하고 있다.) 그러나 이것은 예외적인 경우였다. 마티스의 이후 작품들은 더 이상 우리에게 작품 속에서 벌어지는 일을 멀리서 바라보라고 요구하지 않았기 때문이다. 대신 관람자가 마주하는 것은 강렬한 색채로 관람자를 압박하는 벽 같은 그림이었다.

이런 언급에는 일종의 폭력성이 암시돼 있다. 이제까지 마티스를 다룬 수많은 글들은 그를 '행복'의 화가로 치켜세우거나 반대로 '쾌락주의'라고 비난했기 때문에 그의 미술 깊이 뿌리 박혀 있는 특정 형태의 공격성은 가려져 있었다. 그러나 당시 그를 향한 맹렬한 비난

들은 마티스가 민감한 부분을 건드리고 있었다는 사실을 분명하게 보여 준다. 1905년 살롱 도톤에 출품한 「사치, 고요, 쾌락」부터 강도가 높아지기 시작한 이런 비난들은 1905년 야수주의 스캔들과 1906년 「생의 기쁨」, 1907년 「청색 누드」를 거쳐 1910년 「춤 Ⅱ」와 「음악」에 이르면 공공연한 것이 된다. 이 마지막 두 작품의 수용에서 명백히 드러난 사실은 마티스의 '장식' 개념이 회화는 물론 관조의 전통까지, 전통이라 불리는 것의 면상을 한 대 갈기는 것이었다는 점이다.

최면을 일으키는 '장식들'

화상들이 슈킨에게 마티스의 패널화 대신 퓌비의 작품을 추천한 것은 우연이 아니라, '장식' 개념에 대한 당시의 높은 기대를 반영한 것이었다. 세기의 전환기 이래 지속돼 온 이 주제에 대한 격렬한 논쟁은 1910년 살롱전에서 절정에 달했다. 사람들은 후기인상주의에서 시작돼 야수주의와 입체주의에 의해 심화된 재현의 위기 이후, 장식적인

4 • 앙리 마티스, 「목욕하는 사람들과 거북이 Bathers with a Turtle」, 1908년
캔버스에 유채, 179.1×220.3cm

▲ 1906

5 · 앙리 마티스, 「빨간색의 하모니 Harmony in Red」, 1908년
캔버스에 유채, 180×220cm

특성이 프랑스 미술의 위대한 전통을 회복시키리라 믿었던 것이다. 그러나 마티스는 당시 요구됐던 퓌비의 신고전주의적 수사와 '장식적' 구성으로의 복귀를 받아들일 수 없었다. 마티스가 "장식적인 패널화"라고 주장하면서 살롱전에 제출한 「춤 Ⅱ」와 「음악」에 비평가들은 또다시 분노했다. 이 그림들은 벽을 얌전하게 장식하면서 우리의 눈에 위안을 주는 그런 그림이 아니었다. 오히려 미친 사람이 거칠게 그린 그림, 다시 말해 액자에서 소용돌이쳐 나올 듯 위협하는 주신 디오니소스의 향연을 광고하는 전단지와 다를 바 없었던 것이다.

이런 반응의 주요 원인은 분명 강력한 색채 때문이겠지만 작품이 그렇게 크지 않았다면 이와 같은 충격적인 효과는 불가능했을 것이다.(작품 자체가 컸을 뿐 아니라 그림 속 대상의 수도 감소했다. 당시 언급됐던 것처럼 이 두 작품은 파란색 하늘과 녹색 대지로 나뉜 뒷배경에, 똑같이 '바닷가재' 색으로 채색된 다섯 명의 인물이 전부였다.) 실제로 「춤 Ⅱ」와 「음악」에 사용된 색채가 던
▲진 충격은 40년대 후반 마크 로스코와 바넷 뉴먼의 거대한 캔버스가 나오기 전까지는 회화 역사상 전무후무한 것이었다. 또한 이런 색채 사용은 "1제곱센티미터의 파란색은 1제곱미터의 파란색만큼 파랗지 않다."는 마티스의 원칙에 대한 명백한 증거가 됐다.

이 작품들이 고전주의의 권위를 와해시키는 위협적인 시도(이런 측면에서 「음악」이 「춤 Ⅱ」보다 더 위협적이었다.)로 간주됐던 이유는, 결국 마티
●스가 이 작품들을 통해 피카소의 「아비뇽의 아가씨들」의 액막이 포즈에 효과적으로 대응할 수 있는 나름의 수단을 발견했기 때문이다. 「춤 Ⅱ」는 「음악」만큼 텅 빈 캔버스지만 마티스의 '장식' 개념이 지닌 풍부한 양상을 드러낸다. 「춤 Ⅱ」를 본 관람자는 끊임없는 움직임에 빠질 수밖에 없고 그 시선 또한 휘감아 도는 아라베스크 무늬의 들뜬 상태에서 빠져나올 수 없다. 최면에 빠져들게 하는 이 광란의 상태에서 탈출하는 유일한 방법은 뒷걸음치는 것이다. 마티스가 자신의 작품 「스페인 정물」을 보고 아연실색하며 뒷걸음쳤듯이 말이다. 그러나 「음악」은 훨씬 더 강력하고도 미묘한 방식으로 작품과의 평

화로운 결합을 방해한다.

이 작품은 피카소의 「아비뇽의 아가씨들」처럼 초기에는 서로 쳐다보는 다섯 명의 악사(한 명은 여성)로 구성된 장르화 장면에서 시작됐다. 그러나 완성작에 등장하는 인물은 모두 남성이었고 레오 스타인버그가 피카소의 그림에 대해 지적한 바와 동일하게 화면도 90도 회전돼 있었다. 뻣뻣한 자세로 서로를 외면하는 그들은 이제 관람자를 노려본다. 마티스 또한 이 작품의 '침묵'을 두려워했다는 이야기가 있다. 모든 것이 부동 상태에 놓인 작품 「음악」은 휘감아 도는 「춤 Ⅱ」의 움직임과 대조적이다. 악사 세 명의 입을 나타내는 검은 구멍은 너무도 음울하며(음악과 관련된다기보다는 죽음을 불러들이는 듯하다.) 바이올린 주자가 활을 그어 내리는 순간 불길한 일이 일어날 것 같다. 당대 러시아 최고의 평론가 중 하나인 야코프 투겐홀트(Yakov Tugenhold, 슈킨은 언제나 그의 말을 경청했다.)는 살롱 비평문에서 「음악」의 인물들을 "여태껏 없었던 최초의 악기, 그 소리에 최면이 걸린 늑대 소년"으로 묘사했다. 「음악」이 피카소의 매음굴 장면과 마찬가지로 프로이트 이론과 연루되어 있음을 이 은유만큼 잘 지적한 것도 없을 것이다. 「음
▲악」은 「아비뇽의 아가씨들」보다 훨씬 더 늑대 인간의 꿈 이미지에 가깝기 때문이다. 우리는 투겐홀트의 은유에 하나의 단서를 덧붙여야 한다. 그것은 최면에 걸린 것은 악사가 아니라 관람자라는 점이다.

이 최면은 갈피를 못 잡는 우리의 지각에서 비롯된다. 형상에 초점을 맞출 수 없는 무력감은 전체 화면을 단번에 포착할 수 없는 무력감으로 전이된다. 마티스의 '장식' 개념의 위대함은 듬성듬성한 구성으로 그런 전환을 간파하기 어렵게 만든 점에 있다. 관람자의 시선을 계속 움직이게 하려면 당연히 밀집된 구성을 취해야 마땅하지만 마티스는 빽빽하게 채우지 않은 장식 형태를 결코 포기하지 않았다. 그리고 이는 그의 작품에서 중요한 순간마다 핵심 역할을 담당했다. 그가 피카소와 경쟁 관계에 있을 때도, 입체주의의 언어를 습득하려 애썼던 1913~1917년에도 마찬가지였다.(이후 그는 니스에 은거하면서 인상주의 작업을 했다. 그러나 말라르메 책의 삽화와 반즈 재단을 위한 벽화 「춤」을 의뢰받은 1931년을 계기로 그는 다시 젊은 시절의 미학으로 되돌아간다.) 놀랍게도 로스코와 뉴먼의 작품과 너무도 닮은꼴인 「콜리우르의 프랑스식 창문(French Window in Collioure)」(1914)과 「노란 커튼(The Yellow Curtain)」(c.1915), 그
●리고 꿈꾸는 듯한 분위기로 초현실주의 시인 앙드레 브르통의 마음을 사로잡았던 「파란 창문(The Blue Window)」(1913)과 「피아노 수업(The Piano Lesson)」(1916)은 모두 마티스의 '입체주의' 시기에 제작됐다.

그러나 「춤 Ⅱ」와 「음악」 직후에 제작된 작품들은 다른 방향으로 나아갔다. 두 점의 '들뜬' 스페인 정물화에 이어서 1911년에는 실내 장면을 다룬 작품 「붉은 작업실(The Red Studio)」, 「가지가 있는 실내」[6], 「분홍색 작업실」, 「화가의 가족」이 제작됐다.(마지막 두 작품은 슈킨이 바로 사들였다.) 세비야에서 제작된 것보다 더 안정되고 더 큰 이 작품들에서 표현된 우주 또한 모든 방향으로 팽창한다. 「붉은 작업실」에서 빨간색 화면은 윤곽선의 존재마저 부정하는 듯하다.(그 윤곽선은 오로지 부정적인 방식으로, 즉 캔버스에서 채색되지 않은 미확정적인 영역으로만 존재한다.) 「화가의 가족」에서 사람들을 감싼 장식 패턴은 서 있는 여자의 시꺼

6 · 앙리 마티스, 「가지가 있는 실내 Interior with Eggplants」, 1911년
캔버스에 유채, 212×246cm

먼 의상과 그녀의 노란색 책 사이의 강렬한 색채 대비조차 알아채지 못하게 한다. 이 일련의 작품 중 잘 다루어지지는 않지만 가장 급진적인 작품인 「가지가 있는 실내」의 모든 요소는 우리를 헤매게 한다. 반복되는 꽃무늬 패턴은 바닥과 벽에 침투하면서 경계를 흐트려 놓고, 창문 밖 풍경과 동일한 색채가 사용된 거울 속 이미지는 현실을 혼동시킨다. 다양한 크기로 다채로운 리듬을 만들어 내는 장식용 천들, 그리고 병풍의 아라베스크 무늬와 운율이 비슷한 두 개의 조각상(하나는 탁자 위에, 나머지 하나는 벽난로 위에 있다.) 또한 우리를 헤매게 만드는 요소이다. 마티스는 이 그림의 제목에 들어간 가지 세 개를 캔버스 정중앙에 놓았지만, 그것이 가지인지 알아보기는 쉽지 않다. 오로지 의식적인 노력을 통해서만 겨우, 그것도 잠시나마 가지의 위치를 확인할 수 있을 뿐이다.　YAB

더 읽을거리

Alfred H. Barr, Jr., *Matisse: His Art and His Public* (New York: Museum of Modern Art, 1951)

Yve-Alain Bois, "Matisse's Bathers with a Turtle," *Bulletin of the Saint Louis Art Museum*, vol. 22, no. 3, Summer 1998

Yve-Alain Bois, "On Matisse: The Blinding," *October*, no. 68, Spring 1994

John Elderfield, "Describing Matisse," *Henri Matisse: A Retrospective* (New York: Museum of Modern Art, 1992)

Jack D. Flam, *Matisse: The Man and His Art, 1869–1918* (Ithaca, N.Y. and London: Cornell University Press, 1986)

Alastair Wright, "Arche-tectures: Matisse and the End of (Art) History," *October*, no. 84, Spring 1998

1911

파블로 피카소가 '빌렸던' 이베리아 석조 두상을 원래 소장 기관인 루브르 박물관에 돌려준다. 원시주의 양식을
변화시킨 피카소는 조르주 브라크와 함께 분석적 입체주의를 전개한다.

시인이자 평론가인 기욤 아폴리네르가 비서로 채용했던 젊은 악당 게리 피에레(Géry Pieret)는 1907년 한 해 동안 아폴리네르의 예술가 및 작가 친구들에게 루브르에서 갖고 싶은 것이 있는지 묻곤 했다. 물론 아폴리네르의 친구들은 그가 루브르 백화점 얘기를 하는 줄 알았다. 그러나 피에레는 루브르 박물관을 말한 것이었다. 그는 루브르 박물관에서 관람자의 발길이 뜸한 갤러리에 전시된 다양한 전시품들을 훔쳐 오고 있었던 것이다. 피에레가 피카소에게 두 점의 고대 이베리아 석조 두상을 내민 날도 그렇게 루브르에서 좀도둑질을 하고 돌아오는 길이었다. 피카소는 1906년 스페인에서 이와 비슷한 조 ▲ 각을 발견하고 거트루드 스타인의 초상에 이용한 적이 있었다. 피카소는 모델의 얼굴을 이베리아 조각의 각기둥 같은 얼굴 표현(두꺼운 눈꺼풀과 응시하는 듯한 눈, 이마에서 콧마루로 이어지는 매끈한 평면, 나란히 융기된 부분으로 형성된 입)으로 대신하면서, 스타인의 실제 생김새를 제아무리 똑같이 따라 그린다 해도 이 무표정한 가면보다 스타인의 초상에 더 충실할 수는 없을 것이라고 확신했다. 피카소는 너무나 반가운 나머지 이 불가사의한 물건을 받아들일 수밖에 없었다. 이 '피에레의 석 ● 조 두상'은 「아비뇽의 아가씨들」에서 왼쪽 세 누드의 기초가 된다.

그러나 1911년 피에레가 아폴리네르와 피카소의 삶에 갑작스럽게 ■ 다시 끼어들었을 때 피카소는 원시주의를 뒤로 하고 입체주의를 발전시키고 있었다. 이베리아 석조 두상은 아직 찬장 뒤편에 있었지만 이미 피카소의 회화적 관심사에서 사라진 지 오래였다. 피카소에게 닥친 곤경은 1911년 8월 말 피에레가 그의 최근 '취득물'을 《파리 주르날》에 들고 가 박물관에서 도둑질을 하는 것이 얼마나 쉬운 일인지를 기사로 팔아먹으려고 할 때 시작됐다. 바로 1주일 전에 루브르가 가장 아끼는 「모나리자」가 도둑맞는 바람에 파리 경찰은 엄중한 수사망을 펴고 있었다. 당황한 아폴리네르가 피카소에게 이 사실을 알리고 신문사에 이베리아 조각상을 넘겨주었지만 《파리 주르날》은 사건의 전모를 보도하고 경찰 당국에 시인과 화가를 고발했다. 아폴리네르가 피카소보다 훨씬 오래 붙잡혀 있긴 했지만 다행히 이들은 조사 후 무혐의로 풀려날 수 있었다.

분석의 등장

1911년 말엽 피카소의 예술 세계는 이베리아 조각에서 영감을 얻었던 원시주의로부터 엄청나게 멀어져 있었다. 1907년과 1908년에 피 카소가 모델로 삼은 이베리아 석조 두상과 아프리카 가면은 '왜곡'의 ▲ 수단이었다. 이 '왜곡'이라는 말은 1929년 미술사학자 카를 아인슈타인(Carl Einstein)이 입체주의의 전개를 이해하기 위해 사용한 용어였다. 그러나 아인슈타인은 이처럼 "극단적으로 단순화한" 왜곡이 "분 ● 석과 파편화의 시기를 거쳐 종합 시기"로 갔다고 서술했다. '분석'은 입체주의 시기 피카소의 화상이었던 다니엘-헨리 칸바일러가 일찌감치 입체주의를 중요하게 다룬 『입체주의의 발원(The Rise of Cubism)』(1920)에서 대상의 표면이 파편화되어 주변 공간에 통합되는 것을 두고 사용한 말이기도 하다. 이렇게 해서 '분석적'이라는 용어가 입체주의에 붙었고 '분석적 입체주의'는 1911년 피카소와 조르주 브라크가 성취한 변형을 읽어 내는 데 지침이 됐다. 그 무렵 피카소와 브라크는 수세기에 걸친 자연주의적 회화의 통일된 원근법을 폐기하고 커피 컵과 와인 병, 얼굴과 토르소, 기타와 외다리 테이블 등을 약간 기울어진 여러 개의 작은 평면으로 전환시키는 회화 언어를 고안해 냈다.

'분석적' 입체주의 단계에 속하는 모든 작품에서, 예컨대 피카소의 1910년작 「다니엘-헨리 칸바일러」[1]나 브라크의 1911~1912년작 「포르투갈인(이주민)」[2]에서 몇 가지 일관된 특징을 발견할 수 있다. 첫째는 화가가 사용하는 색채의 범위가 총천연색 스펙트럼에서 절제된 모노크롬으로 축소된 점이다. 브라크의 그림은 마치 세피아 톤의 사진처럼 황갈색과 암갈색으로 가득하고 피카소의 그림은 약간의 구릿빛과 함께 백랍색과 은색이 주조를 이룬다. 둘째는 마치 롤러로 인체의 양감을 눌러 없앤 것처럼 시각적 공간이 극단적으로 평면화돼 있다는 점이다. 그 과정에서 인체의 윤곽이 활짝 열리고, 남아 있는 약간의 주변 공간이 파괴된 윤곽선의 경계 안으로 손쉽게 침투하게 된다. 셋째는 이처럼 폭발적인 과정의 물리적 잔해를 묘사하는 데 사용된 시각적 언어이다.

이런 시각적 언어는 기하학적 경향을 보여 주며 '입체주의'라는 명칭을 뒷받침한다. 그중 하나는 그림의 표면과 어느 정도 평행한 얕은 평면이다. 이 평면이 약간 기울어진 것은 화면 전체를 덮은 빛과 그림자 조각들 때문인데, 주어진 평면의 한쪽 끝을 어둡게 하는 것은 단지 다른 쪽 끝에 빛을 더하기 위함일 뿐 단일한 광원을 전제로 한

▲ 1907　● 1907　■ 1903　　▲ 1930b　● 1921a

것은 아니다. 다른 하나는 거미줄처럼 연결된 선으로 인해 전체 표면 여기저기에 그리드 형태가 나타나는 것이다. 예컨대 칸바일러의 옷깃이나 턱선, 혹은 포르투갈인의 옷소매나 기타의 목 부분과 같이 묘사 대상의 테두리에 해당하는 특정 부분에서, 또는 단순히 공간을 구성하고 있는 것처럼 보이는 비계(飛階) 모양의 평면들의 가장자리에서, 그리고 오로지 반복적으로 그리드 조직을 이어나가는 것이 목적인 수직 수평의 흔적들에서도 교차되는 선들을 볼 수 있다. 마지막으로 칸바일러의 콧수염에서 보이는 활모양의 선이나 시곗줄에 표현된 두 개의 활모양의 곡선과 같이 자연주의적인 세부 묘사에서 나타나는 작은 꾸밈음들이 있다.

여기서 형태나 배경에 대해 얻을 수 있는 지극히 미미한 정보만 가지고 볼 때 피카소와 브라크의 입체주의를 둘러싸고 벌어진 해석들은 신기하다. 『입체주의 화가들(The Cubist Painters)』(1913)을 쓴 아폴리네르든, 『입체주의에 대하여(On Cubism)』(1912)를 공동 저술한 미술가 알베르 글레즈(Albert Gleizes, 1881~1953)와 장 메챙제(Jean Metzinger, 1883~1956)든, 또는 앙드레 살몽(André Salmon, 1881~1969)이나 모리스 레이날(Maurice Raynal, 1884~1954) 같은 비평가와 시인이든, 모든 저술가들은 입체주의를 정당화하려고 했다. 그들은 사실주의로부터 멀리 벗어난 이 운동이 오히려 묘사 대상에 대해 **더 많은** 것을 전달한다고 주장했다. 어떤 위치에서도 삼차원적인 대상의 전체를 볼 수 없기 때문에(예컨대 하나의 입방체에서 우리가 볼 수 있는 면은 기껏해야 세 개에 불과하다.) 자연적인 시각만으로는 부족하다는 것이다. 입체주의는 단일 원근법을 폐기하고 정면과 함께 측면 및 뒷면을 동시에 보여 줌으로써 이런 장애를 극복하고 사물의 모든 면을 제시한다. 즉 사물의 주위를 돌아다녀야 볼 수 있는 장면들을 합성한 개념으로 이해할 수 있다. 저술가들은 단순한 지각적 사실주의에 대해 개념적 지식의 우위를 설정하면서 불가피하게 과학의 언어에 의지했다. 원근법의 파괴를 비유클리드 기하학을 향한 움직임으로, 독특한 공간 배치의 동시성을 사차원적 기능으로 묘사했다.

회화로서의 법칙

다니엘-헨리 칸바일러는 입체주의라는 이름이 탄생한 계기가 된 1908년 브라크의 풍경화 전시를 개최했을 뿐 아니라(저널리스트 비평가인 루이 보셀(Louis Vauxcelles)은 브라크가 "모든 것을 기하학적 체계, 큐브로" 변형시켰다고 썼다.) 1909년 이래 피카소의 전속 화상으로 적극적인 활동을 했다. 그는 입체주의의 내부 작용에 대해 상당히 다른 주장을 했는데, 그의 주장은 입체주의 회화가 실제로 어떻게 보이는지에 훨씬 쉽게 적용시킬 수 있는 것이었다. 제1차 세계대전이 발발하면서 칸바일러가 운영하던 갤러리는 문을 닫게 됐고, 그가 그토록 추종했던 회화 운동도 중단됐다. 칸바일러는 스위스에서 입체주의의 의미를 숙고하며 시간을 보내다가 1915년에서 1916년 사이에 입체주의에 대한 해설을 썼다.

『입체주의의 발원』은 입체주의가 오로지 회화적 대상의 통일(unity)을 이루는 데에만 관심이 있었다고 주장한다. 이때 회화적 대

기욤 아폴리네르

기욤 알베르 아폴리네르 드 코스트로비츠키(Guillaume Albert Apollinaire de Kostrowitzky, 1880~1918)는 폴란드 하급 귀족의 사생아로 태어나 프랑스 리비에라의 국제적이고 향락적인 분위기 속에서 자랐다. 열일곱 살 때 시인 베를렌과 말라르메에게 깊은 감명을 받아 쓴 시와 기사를 실은 무정부주의적 상징주의 육필 '신문'을 만들기도 했다. 아폴리네르는 알프레드 자리와 앙드레 살몽이 활동 중이던 파리 아방가르드에 적극적으로 가담했고, 1903년 피카소를 만났다. 그는 살몽, 막스 자코브 등과 함께 이른바 '피카소 패거리'를 조직했다. 1905년 예술 비평을 쓰기 시작한 이래 꾸준히 진보적인 회화를 지지했고 1913년에는 『입체주의 화가들』을 출판했으며 같은 해에 시집 『알코올』이 출판됐다. 제1차 세계대전이 발발하자 군대에 입대한 아폴리네르는 1915년 초 전방에 배치됐다. 그곳에서 그는 친구들에게 메모와 칼리그람을 담은 엽서를 끊임없이 보냈다. 『칼리그람』은 활자 배열에 대한 실험을 보여 주는 시로 1918년에 출판됐다. 1916년 초 참호에서 유산탄에 맞은 아폴리네르는 뇌수술을 받고 파리로 돌아왔다. 1917년에는 '새로운 정신과 시인'이라는 강의를 했으며 1918년에는 연극 「테레지아의 유방」을 상연했다. 이 둘은 모두 초현실주의 미학을 예견하는 것이었다. 부상으로 쇠약해진 그는 1918년 파리를 휩쓴 독감으로 사망했다.

상의 통일이란 타협할 수 없을 것처럼 보이는 두 요소의 필연적인 융합으로, '실제' 대상을 묘사한 양감과 (화가의 앞에서는 세상에서 다른 어느 것만큼이나 '실제'인) 화가에게 주어진 물리적 대상의 평면성, 즉 캔버스의 평면을 융합하는 것으로 정의된다. 칸바일러는 지금껏 부피를 표현하는 회화적 수단으로 사용된 명암법은 오직 회색의 여러 단계나 색조의 변화를 통해 형태에 환영적인 입체 효과를 준 것이라고 하면서 '분석적' 입체주의가 색채를 제거하고 명암법을 본래의 성질에 반하게 사용함으로써 어느 정도 통일의 문제를 해결했음을 간파했다. 입체 효과를 가능한 최소화하여 묘사된 양감이 캔버스의 평면과 양립 가능하도록 만들었다는 것이다. 게다가 칸바일러는 대상의 가장자리 사이에 벌어진 틈을 무시하고 캔버스 면의 온전한 연속성을 나

1 • 파블로 피카소, 「다니엘-헨리 칸바일러 Daniel-Henry Kahnweiler」, 1910년 가을~겨울
캔버스에 유채, 100.6×72.8cm

타낼 수 있도록 닫혀 있는 양감의 외피를 뚫는 원리를 설명했다. 그가 "이런 새로운 언어가 회화에 전례 없는 자유를 주었다."고 선언하면서 글을 끝맺은 것은, 아폴리네르의 입체주의에 대한 견해처럼 현대 과학과 보조를 맞추어 세계에 대한 경험주의적 자료를 개념적으로 완전히 이해했다고 주장한 것이 아니라, 회화 대상의 자율성과 내적인 논리를 확보하려는 것이었다.

▲ 입체주의에서 회화 외적인 동기를 받아들이지 않는 이와 같은 설명은 피트 몬드리안처럼 순수 추상미술을 발전시키기 위해 이 새로운 양식을 사용한 작가들에 대한 해석과 일치한다. 몬드리안이 과학과 산업의 발전이라는 현대 세계로부터 떨어져 나온 것은 아니었다. 그는 현대적인 화가라면 무엇보다도 먼저 화가의 영역을 지배하는 논리를 이해해야 하고 그것을 자신의 작품에 분명히 표현해야 한다고 믿었다. 후에 이것은 (모더니티와 대조적인) '모더니즘' 이론으로 나
● 타나게 된다. 60년대 초 미국의 비평가 클레멘트 그린버그는 모더니즘 회화가 회화 작업을 "고유의 관할" 영역으로 한정하여("다른 분야로 환원될 수 없는 각 예술 분야 특유의 것"을 보여 주면서) 자연의 법칙보다는 회화의 법칙을 드러내게 함으로써 과학적 합리주의와 계몽 운동의 논리에 따른 접근법을 채택했다고 주장했다.

그렇다면 입체주의의 전개 방식에 대한 그린버그의 논의가 칸바일러의 논의를 강화한 것은 놀랄 일이 아니다. 「아비뇽의 아가씨들」에서 시작해서 1912년 콜라주를 고안하기까지 회화적 공간을 압축하
■ 는 부단한 진행 과정을 추적했던 그린버그는 분석적 입체주의를 두 가지 유형의 평면성을 융합시키는 것으로 보았다. 파편화된 대상을 점점 더 표면에 가깝게 밀어내고 있는 기울어진 평면의 "묘사된 평면성"과 표면 자체의 "문자 그대로의 평면성"이 그것이다. 그린버그에 따르면, 1911년에 이르러 브라크의 「포르투갈인」[2]과 같은 그림에서 볼 수 있듯이 두 가지 유형의 평면성이 구별할 수 없는 지경에 이르러 그리드가 단 하나의 표면과 하나의 평면성을 표현하는 것처럼 보이게 되자, 입체주의자들은 환영적인 장치를 추가했다고 한다. 입체주의자들이 사용한 환영적 장치는 전통적인 작업에서처럼 눈속임을 위한 것이 아니라 '착시를 깨우쳐' 주기 위한 것이었다. 바로 '아래' 표면에 가상의 그림자를 드리우며 캔버스 윗부분에 박혀 있는 것처럼 그려진 '못'과 같은 사물이 바로 그런 장치로 기능했다. 환영적인 장치들은 「포르투갈인」의 스텐실로 찍은 글자에서도 발견된다. 거의 기계적인 레터링 작업으로 캔버스 표면 가장 위쪽에 명백하게 자리잡은 이 글자는 작은 명암 조각들과 약간씩 기울어진 기하학적인 형태들을 표면 바로 '아래' 묘사된 부조의 영역으로 밀어 넣는다.

올라야 할 산

그린버그는 브라크가 피카소보다 먼저 못이나 스텐실 레터링, 나뭇결무늬 등 환영적 장치를 채택했다는 사실을 거론하면서, 둘이 함께 새로운 회화 영역을 탐험하며 한 줄에 매달린 등반 파트너를 자처하던 관계(공동 작업을 긴밀하게 진행하다 보니 각자의 작품에 따로 서명을 하지 않는 경우도 많았다.)에 균열이 생겼다고 보았다. 두 예술가가 평면성을 향해 경

2 • 조르주 브라크, 「포르투갈인(이주민) The Portuguese(The Emigrant)」,
1911년 가을~1912년 초 캔버스에 유채, 114.6×81.6cm

쟁을 벌였다는 생각은 둘 중 누가 먼저 파사주(passage), 즉 인접한 요소들을 시각적으로 혼합하는 방식을 채택함으로써 후기 세잔의 교훈을 소화했는가 하는 질문에 의해 더욱 강화됐다. 파사주는 대상의 공간적 외피를 뚫고 들어가는 입체주의의 초창기 표현 방식이었다.

그러나 우리의 눈이 입체주의 회화에 점점 익숙해질수록 두 사람의 작업은 분명하게 구별된다. 브라크의 작업은 투명성에 지대한 관심을 보인 반면, 피카소의 작업은 더욱 조밀하고 촉각적인 특성을 보인다. 이는 조각에서 입체주의의 가능성을 탐구하려고 한 피카소의 관심이 반영된 것이다. 이런 응축된 밀도와 촉각적인 경험에 대한 관
▲ 심 때문에 미술사학자 레오 스타인버그는 두 예술가의 관심사를 뒤섞어서 각각의 그림에 대한 우리의 관점을 흐리는 것에 이의를 제기했다.

사실상 피카소는 깊이의 흔적에 지대한 관심을 보였기 때문에 회화적 공간을 점차 평면화하면서 발달한 입체주의의 전체 도식이 불완전해 보이게 됐다. 이는 1909년 스페인의 오르타 데 에브로에서 그린 풍경화에서 가장 인상적으로 드러난다.[3] 따로따로 펼쳐진 지붕과 벽면들이 화면 표면과 정면으로 관계를 맺으면서, 우리는 언덕을

▲ 1913, 1917a, 1944a ● 1942a, 1960b ■ 1907, 1912 ▲ 1907, 1960b

3 • 파블로 피카소, 「언덕 위의 집들, 오르타 데 에브로, 여름 Houses on the Hill, Horta de Ebro, Summer」, 1909년 캔버스에 유채, 65×81.5cm

4 • 파블로 피카소, 「만돌린을 든 소녀(파니 텔리에) Girl with a Mandolin(Fanny Tellier)」, 1910년 봄 캔버스에 유채, 100.3×73.6cm

게 다뤄지는 것은 평면성이 아니라 전혀 다른 문제다. 이는 시각적 경험과 촉각적 경험의 결렬이라 할 수 있는데 19세기 심리학은 개별적인 감각 정보의 조각들이 어떻게 하나의 지각 다양체(manifold)로 통일될 수 있는지를 파고들었다.

이런 문제는 입체주의에 대한 저술에서도 나타난다. 글레즈와 메쟁제는 『입체주의에 대하여』에서 "우리가 원근법에 따라 그리는 소실점은 깊이감을 불러일으킬 수 없고" 따라서 "회화적 공간을 창출하기 위해서는 촉감과 운동감에 의지해야 한다."고 썼다. 그러나 글레즈와 메쟁제가 입체주의가 찾은 해법이라고 생각했던 동시적인 공간 합성 개념은 피카소가 오르타에서 도출한 결과와 거리가 먼 것이었▲다. 거트루드 스타인의 주장대로 입체주의 양식은 오르타에서 탄생했지만, 오르타에서 그린 회화 작품들은 합성된 공간을 산산이 흩어 놓고 있다. 그 작품들은 깊이감을 작품 한가운데로 아찔하게 추락하는 촉각적인 신체 감각의 문제로 만들었다. 그리고 시각을 베일과 같은(따라서 스크린의 평면성으로 희한하게 압축되는) 것으로 만들었다. 형태들은 항상 우리의 시각 평면과 평행하게 배열되고 제임스 조이스는 이런 시각 평면을 반짝이는 베일 커튼, '다이어페인(diaphane)'이라고 불렀다.

그러므로 세잔의 후기 작업에 대한 피카소의 관심은 파사주의 잔상(조정) 효과에 대한 브라크의 관심과는 다른 것이었다. 피카소가 관심을 가진 것은 세잔의 후기 작품에서 발견되는 분열 효과였다. 여러 정물들 중에서 탁자 위의 대상들은 시각적 공간에 점잖게 진열된 반면 탁자가 놓인 바닥은 화가(관람자)의 위치로 접근하면서 널빤지가 마치 우리의 발밑에 깔린 것처럼 보인다. 그렇게 함으로써 경험의 감각 경로는 시각 대 촉각으로 급격하게 분화된다. 여기서 세잔은 시각적인 회의론에 직면하게 된다. 다시 말해 화가가 장악한 유일한 도구는 시각인데, 깊이감은 직접적인 시각으로는 절대로 볼 수 없는 것이다. 시인이자 비평가인 모리스 레이날은 1912년 「버클리의 이상주의」를 인용하여 시각에 의존하는 회화의 "부적절성"과 "오류"에 대해 언급하면서 이런 회의론을 건드렸다. 우리가 봐 왔던 것처럼 비평가의 일관된 이런 입장은 시각을 "개념"으로 대체함으로써 "본다는 것에 존재하는 간극을 메우려는" 것이다. 그러나 피카소는 이런 간극을 메우는 것이 아니라 마치 상처를 치료하지 않는 것처럼 더욱 악화시키는 데 관심을 가진 것 같다.

브라크가 정물에 관심을 가졌던 것과 달리 피카소는 수시로 초상화라는 주제로 돌아왔다. 피카소는 초상화의 모델인 연인이나 친구들이 자신과 맺고 있는 촉각적인 관계에서 벗어나 정면을 향하고 있는 형태로, '다이어페인'이라는 시각적 베일 뒤로 사라지게 하는 방식의 논리를 추구했다. 그러나 뜬금없이 '헛된' 명암을 표현함으로써 그가 느낀 낭패감을 드러내기도 했다. 예전에는 그 명암이 부피감을 나타냈겠지만, 이제는 점점 부피와 무관하게 매끈한 관능을 보여 준다. 이것은 파니 텔리에(「만돌린을 든 소녀」[4]의 모델)의 오른팔과 가슴 뒷부분 또는 칸바일러의 뺨과 귀 언저리에서 발견된다.

이런 시각과 촉각의 분열이 가장 완벽하게, 그리고 가장 경제적으로 명시된 작품은 분석적 입체주의의 종말이 임박한 1912년 봄에 그

따라 산꼭대기를 향해 차곡차곡 지어진 집들을 올려다보고 있는 것 같지만, 한편으로는 완전히 상반되게 집 사이사이에 벌어져 있는 공간의 균열 속으로 가파르게 곤두박질치는 것만 같다. 여기서 중요하

▲1907

5 • 파블로 피카소, 「등나무 의자가 있는 정물 Still Life with Chair Caning」, 1912년 캔버스에 유채 및 유포 붙임, 테두리를 밧줄로 두름, 27×34.9cm

린 「등나무 의자가 있는 정물」[5]이다. 피카소는 타원형 캔버스의 테두리를 따라 긴 밧줄을 붙였다. 이 작은 정물화는 일반적인 회화의 일정한 틀 안에 놓여 우리의 수직적인 시각 평면에 따라 배열된 것처럼 보이기도 하고, 혹은 타원형 탁자의 표면에 배열된 정물처럼 보이기도 한다. 이때 밧줄은 탁자의 가장자리가 되며 풀로 붙여 놓은 날염된 유포는 탁자보 구실을 한다. 오르타 그림에 아래쪽을 향해 추락하는 것 같은 시점이 있다면 여기에는 탁자 위에서 바라보는 시점이 하나의 대안으로 제시된다. '다이어페인'의 수직 위치와 완전히 대조를 이루는 수평 위치는 촉각을 시각과 별개로 선언하는 신체적인 관점을 보여 주는 것이다.

투명성에 대한 브라크의 헌신은 그가 시각예술의 가시성에 충실했다는 것, 다시 말해 다이어페인(얇고 투명한 막)으로서의 회화 전통에 순응했음을 나타낸다. 브라크의 「J. S. 바흐에 대한 경의(Homage to J. S. Bach)」(1911~1912)는 악보대 뒤쪽의 탁자 위에 바이올린('f'자 형태의 구멍과 목 부분의 소용돌이 모양이 바이올린임을 알려 준다.)이 놓여 있다. 악보대에는 (브라크의 이름과 압운이 유사한) 'J. S. BACH'라는 제목의 악보가 꽂혀 있

다. 여기서 각 대상은 군데군데 보이는 명암으로 인해 다른 대상 뒤에서도 분명하게 읽히며 정물은 마치 레이스 커튼처럼 우리 눈앞에 드리워진다.　　RK

더 읽을거리

Yve-Alain Bois, "The Semiology of Cubism," in Lynn Zelevansky (ed.), *Picasso and Braque: A Symposium* (New York: Museum of Modern Art, 1992)

Clement Greenberg, "The Pasted-Paper Revolution," *The Collected Essays and Criticism, Vol. 4: Modernism with a Vengeance, 1957–1969*, ed. John O'Brian (Chicago: University of Chicago Press, 1993)

Daniel-Henry Kahnweiler, *The Rise of Cubism*, trans. Henry Aronson (New York: Wittenborn, Schultz, 1949)

Rosalind Krauss, "The Motivation of the Sign," in Lynn Zelevansky (ed.), *Picasso and Braque: A Symposium* (New York: Museum of Modern Art, 1992)

Christine Poggi, *In Defiance of Painting* (New Haven and London: Yale University Press, 1992)

Robert Rosenblum, *Cubism and Twentieth-Century Art* (New York: Harry N. Abrams, 1960, revised 1977)

William Rubin, "Cézannisme and the Beginnings of Cubism," in William Rubin (ed.), *Cézanne: The Late Work* (New York: Museum of Modern Art, 1977)

Leo Steinberg, "Resisting Cézanne: Picasso's *Three Women*," *Art in America*, vol. 66, no. 6, November–December 1978

1912

상징주의 시, 대중문화의 부흥, 그리고 발칸 전쟁에 대한 사회주의의 저항 등, 서로 충돌하는 여러 상황과 사건들이 영감을 주는 가운데 입체주의 콜라주가 창안된다.

1910-1919

모더니즘은 늘 '새로움의 충격'을 지지한다고 했을 때, 시에서의 모더니즘은 1912년 여름 아폴리네르가 출간을 앞두고 있던 시집의 제목
▲ 을 갑작스레 바꾸면서 표출됐다. 아폴리네르는 '생명수(Eau de vie, 브랜디)'라는 상징주의적인 제목을 좀 더 통속적이고 시류에 맞는 『알코올』로 바꾸고 서둘러 시집에 추가할 새로운 작품을 썼다. 이때 추가된 「지대(Zone)」라는 시는 광고판이나 거리 표지에 나타난 언어유희를 찬양함으로써 모더니티가 아폴리네르에게 준 충격을 드러냈다.

아폴리네르의 시가 발표된 시점은 바야흐로 새로 창간된 《라 누벨 르뷔 프랑세즈(La Nouvelle Revue Française)》가 앙드레 지드와 폴 발레리, 그리고 가장 중요하게는 (알베르 티보데가 전문적으로 연구한) 스테판 말라르메 같은 작가들을 옹호하면서, 이전에 문학 아방가르드였던 것이 제도권으로 편입하고 있던 때였다. 그러나 아폴리네르가 보낸 신호는 상징주의(특히 말라르메)가 신문 저널리즘과 시 사이에 세우고자 했던 장벽이 무너져 버렸음을 시사하는 것이었다. 「지대」를 보면 이를 확인할 수 있는데 "분명하고 큰 소리로 외치는 광고 전단, 카탈로그, 포스터"는 "아침의 시다. 그리고 산문으로는 신문이 있다. …… 경찰 보도가 실린 선정적인 타블로이드판 신문"이라고 선언하고 있다.

「지대」가 문학의 원천으로 찬송했던 신문은 입체주의에서도 전환점을 마련해 주었다. 특히 피카소는 1912년 가을에 분석적 입체주의를 콜라주라는 새로운 매체로 변환시켰다. 콜라주가 문자 그대로 '붙
● 이기'를 의미하는 것이라면 피카소는 그해 초에 이미 분석적 입체주
■ 의 회화에 해당하는 「등나무 의자가 있는 정물」에서 기계 인쇄한 유포 조각을 붙이는 작업에 착수한 터였다. 그러나 1912년 미래주의 화가 지노 세베리니가 무희들을 묘사한 그림에 스팽글을 부착한 것처럼 회화의 개념을 바꾸지 않고 단순히 이물질을 붙이는 방식은, 일찍이 브라크가 도입하고[1] 피카소가 채택한 입체주의 콜라주, 즉 비교적 커다란 종이 형태들을 입체주의 드로잉 표면 위에 통합하는 방식과 전혀 다른 것이었다.

파피에 콜레(papier collé)라는 이 새로운 방식을 도입하면서 입체주의의 전체적인 표현 방식은 갑자기 변했다. 때로는 단편화된 부분의 귀퉁이에 붙어 있고 때로는 자유롭게 부유하거나 그림 표면의 격자 부분에 몰리기도 했던 기울어진 작은 면(面)들은 파편화된 양감을 지녔던 형태와 함께 사라졌다. 이제 그 자리에 벽지, 신문, 병 라

벨, 악보, 심지어 예전에 그렸던 드로잉에 이르기까지 각양각색의 종이들이 들어섰다. 책상이나 작업용 탁자를 덮은 종이들은 서로 겹쳐지면서 화면의 정면성과 보조를 맞춘다. 게다가 화면의 깊이는 맨 위에 붙은 종이와 그 아래 붙은 종이 사이의 거리, 즉 종이 한 장밖에 안 된다는 것을 표명하고 있다.

그러나 시각적으로 파피에 콜레의 효과는 이처럼 단순한 즉물주의(literalism)와 대립되는 것이었다. 예를 들어 겹쳐 붙인 몇 장의 종이들이 뒷배경이 되는 종이의 윤곽을 뚜렷하게 드러나게 하면서, 실제 위치와 달리 배경 종이가 맨 앞에 붙어 있는 것처럼 보였다. 즉 배경 종이가 정물화의 탁자나 와인 병, 혹은 악기보다 앞에 있는 대상의 표면으로 보이게 되는 것이다.[2] 이런 시각적인 '형상-배경 역전'의 효과는 분석적 입체주의의 주요 특색이기도 했다. 그러나 이제 콜라주는 분석적 입체주의를 능가하여, 기호학 용어를 쓰자면 '도상적인' 것 자체의 파괴를 선언했다.

이미지는 묘사하는 사물과 어느 정도 유사성을 갖는다는 의미에서 시각적 재현의 영역은 언제나 '도상적인' 기호로 추정됐다. '닮음', 즉 유사성의 문제는 여러 단계의 양식화를 거치고도 고스란히 일관된 재현 체제로 살아남을 수 있었다. 이를테면 사각형을 지그재그 형태와 결합된 역삼각형 위에 붙이면 시각적으로 머리, 몸통, 다리로 보이게 된다. 기호학자들은 도상적인 기호와 아무 관계가 없어 보이는 것을 '상징적인' 영역이라고 부른다. 이 영역은 (지시 대상을 전혀 닮지 않았기 때문에) 완전히 자의적인 기호들이다. 그 예로 언어를 들 수 있다. '개'나 '고양이'는 그 단어가 의미하거나 가리키는 대상과 시청각적으로 아무 관련이 없다.

재현에서 멀어지다

피카소의 콜라주는 바로 '상징'이라는 자의적인 형태를 채택함으로써 '닮음'에 기초를 두고 있는 재현 체계로부터 결별을 선언했다. 이를 보여 주는 가장 분명한 사례는 한 장의 신문을 맞물린 퍼즐 조각처럼 두 조각으로 잘라 콜라주한 것이다.[2] 이 신문 조각 중 하나는 목탄 드로잉과 겹쳐져 바이올린의 단단한 표면을 이루고, 깨알 같은 활자로 가득한 신문의 행들은 악기 표면의 나뭇결을 대신하는 것 같다. 그러나 오른쪽 상단에 치우쳐 있는 다른 하나의 신문 조각은

▲ 1911 ● 1911 ■ 1909

'쌍둥이' 연속체가 아니라 정반대의 것을 선언하고 있다. 이 신문 조각의 활자들은 화가들의 전통적으로 빛으로 가득한 대기를 암시하기 위해 엷은 색체를 툭툭 찍어 표현한 것과 비슷한 효과를 내는 것으로 보인다. 따라서 이 오른쪽 상단의 신문 조각은 바이올린이라는 '전경'과의 관계에서 '배경'에 해당하는 기호를 구성한다.

▲ 기호학자들은 한쪽이 다른 한쪽을 의미하지 **않음**으로써 각각 의미를 갖는 관계에 있는 한 쌍의 대립항을 '계열체(paradigm)'라고 부른다. 이런 '계열체' 개념에서 본다면 한 쌍의 신문 조각을 사용한 이 콜라주가 선언하는 것은 작품 요소들이 지닌 의미가 '닮음'에 대한 긍정적인 동일시가 아니라 부정적인 대비 관계의 함수일 수 있다는 것이다. 두 개의 요소가 같은 천에서 잘라 낸 것이라 하더라도 이제 그 요소들이 각각 귀속된 대립 체계는 한 요소의 (불투명하고 정면을 향하며 구상적인) 의미를 다른 요소의 (투명하고 빛나며 무정형적인) 의미와 대비시키기 때문이다. 따라서 피카소의 콜라주는 작품의 요소들이 '관계, 대립, 부정'이라는 기호 자체에 대한 구조언어학적 정의에 따라 기능을 하도록 만들었다. 그런 가운데 콜라주는 언어적 기호에서 시각적으로 자의적인 조건을 취했을 뿐 아니라 시각을 넘어 문학을 지나 정치경제로 확장되는 서구 재현의 대개혁에 참여하고 있었다. 러

● 시아 태생의 언어학자 로만 야콥슨에 따르면 콜라주가 이런 혁명을 시작했다고까지 말할 수 있다.

1 • 조르주 브라크, 「과일 접시와 유리잔 Fruit Dish and Glass」, 1912년
종이에 목탄, 오려 붙인 종이, 62×44.5cm

2 • 파블로 피카소, 「바이올린 Violin」, 1912년
종이에 목탄, 오려붙인 종이, 62×47cm

금본위제의 폐지

자의적인 기호의 의미는 당연한 진리로 여겨지는 '닮음'에 의해 결정되기보다 관습에 의해 정해진다. 그렇다면 자의적 기호는 현대 은행 체계의 대용 화폐에 비유될 수 있다. 화폐의 가치는 금이나 은의 정해진 단위로서 주화의 '실제' 가치나 귀금속에 대한 지폐의 상환 가능성보다는 법의 작용으로 결정되기 때문이다. 따라서 문학자들은 미학적 조건으로서 자연주의와 경제 체제로서 금본위제(金本位制)가 평행 관계에 있다고 상정했다. 금본위제에서 화폐 기호는 문학 기호처럼 화폐에 기재된 실제 가치 그대로 이해된다.

이런 평행 관계에 비추어 모더니즘이 금본위제로부터 이탈하고 '대용' 기호들을 채택할 것이라고 예견됐다면(기호는 본질적으로 자의적이라서 의미화 기제나 법에 따라 어떤 가치 집합으로도 바뀔 수 있다.) 스테판 말라르메처럼 일찌감치 언어적 자연주의와 급진적으로 결별한 사람도 없었다. 말라르메의 시와 산문에서 언어적 기호는 무턱대고 '다의적'이거나 종종 반대되는 여러 의미들을 생산하는 것으로 취급됐다.

말라르메는 계속해서 **금**이라는 용어를 사용하면서 금이 빚어내는 현상과 부귀나 광휘에 관련된 개념을 탐구했을 뿐 아니라 금을 뜻하는 프랑스어 'or'가 '이제는(now)'으로 번역되는 접속사와 동음이의어라는 점도 이용했다. 따라서 말라르메가 개척해 나간 언어의 흐름에서는 단지 의미의 수준(기의)에서뿐만 아니라 기호를 지탱하는 물리

▲ 서론 3 ● 서론 3, 1915

적 바탕(기표)에서도 일시적 혹은 논리적 왜곡이 일어난다. 「Or」라는 시에서 'or'는 독립적으로 제시되거나 더 큰 기호에 삽입되어 도처에 나타난다. '보물(trésOR)'처럼 기의에 중첩된 기표로 나타날 때도 있지만, '밖에(dehORs)', '환상적인(fantamagORique)', '수평선(hORizon)', '올리다(majORe)', '넘어(hORs)'처럼 그렇지 않은 경우가 더 많은데, 'or'를 변화무쌍한 기의에서 완전히 자유로운 기표로 만드는 것은 바로 'or'의 물리적 확산임을 입증하려는 것처럼 보인다.

모더니티를 광범위하게 설명하면서 말라르메의 시를(피카소의 콜라주를 포함하여) 대용화폐 경제의 자의성에 의해 수립된 사례로 드는 것은 물론 역설적이다. 말라르메는 대용화폐가 대체한 (시대에 뒤처진) 금을 동원하여 의미를 자유롭게 유통시키는 새로운 체제를 찬양하고 있기 때문이다. 하지만 말라르메가 금에 부여한 가치는 과거의 자연주의적 가치가 아니라 감각적 재료로서 시적 언어의 가치다. 시적 언어에서는 기표의 물질성, 즉 시각적 형태와 소리(or=sonore 즉, 금=소리)를 통하지 않고는 어떤 의미도 투명하게 드러나지 않는다. 말라르메는 이러한 시의 황금을 그가 신문 저널리즘의 화폐(현금 가치 0)라 칭한 것과 대비시켰다. 말라르메가 보기에 신문 저널리즘의 언어는 단순한 보도의 수단으로 전락했기 때문이다.

실험적인 예술에 대한 기대

미술사에서 피카소의 콜라주에 대한 해석은 앞서 말한 논의의 다양한 부분들이 서로 다투는 전쟁터와 같았다. 아폴리네르는 피카소의 훌륭한 친구이자 가장 적극적인 옹호자였는데, 그들의 유대 관계는 피카소가 저널리즘과 신문을 "새롭게 만드는"(혹은 아폴리네르가 "에스프리 누보"라 부른) 태도를 취하도록 지원했다. 이것은 이를테면 말라르메의 면전에 '아침의 시'를 던져 버리는 것이었다. 아폴리네르는 덧없으며 전통적인 경험과 충돌하는 것을 가장 현대적인 것으로 보았다. 이런 입장은 피카소가 유화라는 순수미술의 매체가 추구하는 영원성과 구성적 통일성을 공격하기 위해 신문 용지나 다른 싸구려 종이를 사용한 것과 일맥상통한다. 견고함과는 거리가 먼 신문 용지의 성격은 처음부터 콜라주를 일시적인 것으로 규정했다. 한편 종이를 늘어놓고 고정시키고 풀로 붙이는 파피에 콜레의 과정은 순수미술의 절차보다는 상업적인 디자인 전략과 닮아 있다.

또한 아폴리네르처럼 피카소도 사회적으로 규정된 변두리에서 미학적 체험을 찾고자 하는 충동에 사로잡혀 있었고, 오직 그곳에서만 진보적인 예술가들이 자유의 이미지를 구축할 수 있다고 보았다. 미술사학자 토머스 크로가 주장한 바와 같이 이런 경향은 지속적으로 아방가르드가 '저급한' 형태의 오락 공간에 경도되게 했다.(앙리 드 툴루즈-로트레크(1864~1901)에게 이 오락 공간은 쇠락한 지역의 나이트클럽이었고, 피카소에게는 노동자들의 카페였다.) 역설적이게도 그런 시도가 진보적인 예술가들이 탈출하고자 했던 바로 그 세력에 의해 언제나 그런 공간이 더 사회화되고 상품화되는 것으로 끝났음에도 말이다.

위의 주장들이 피카소가 신문의 '저급'하고 '현대적인' 가치를 포용한 것으로 보았다면, 피카소가 그런 재료를 활용한 것은 무엇보

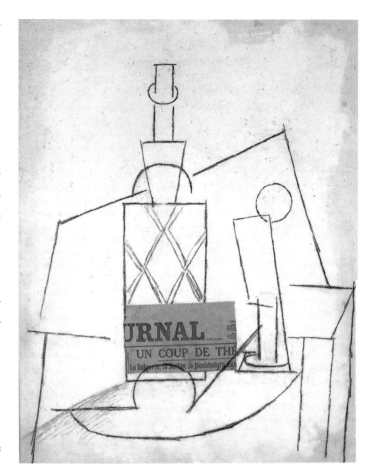

3 • 파블로 피카소, 「병, 와인 잔 그리고 신문이 있는 탁자 Table with Bottle, Wine Glass, and Newspaper」, 1912년 가을~겨울
종이에 목탄과 구아슈, 오려 붙인 종이, 62×48cm

다도 정치적인 이유 때문이라고 본 해설자들도 있었다. 피카소가 신문의 칼럼을 잘라서 붙이면 사람들은 피카소가 선택한 기사를 읽을 수 있게 된다. 1912년 가을 많은 기사들이 발칸 반도에 휘몰아친 전쟁의 소용돌이를 보도하고 있었다. "형세의 역전, 불가리아·세르비아·몬테네그로가 조인하다."와 같은 신문 표제[3]나 카페 탁자 주변에 모아 붙인 작은 활자체의 파리 반전 집회 및 전쟁 기사들이 초창기 콜라주에 나타났다.[4] 미술사학자 퍼트리샤 레이튼(Patricia Leighten)은 피카소가 신문 용지를 활용한 이유를 여러 가지로 제시했다. 레이튼에 따르면 피카소는 독자(관람자)가 발칸 반도에서 벌어지고 있는 정치적인 현실과 접촉할 수 있도록 했거나, 신문을 구독할 형편이 안 되는 노동자들이 그날그날의 소식을 듣기 위해 들렀던 파리의 카페에서 진행됐을 법한 열띤 토론을 독자(관람자)에게 제공하려고 했다는 것이다. 또는 뉴스를 여러 개의 혼란스러운 오락거리로 흥미롭게 제공하는 신문의 조작된 불협화음을 분석하려 했거나, 콜라주를 '대항 담론'의 수단으로 사용해 각각의 이야기들을 재배열함으로써 사회 영역에서 벌어지는 자본의 농간을 논리 정연하게 설명하려고 했다는 것이다.

이런 주장은 콜라주가 진부한 자연주의의 '도상적' 재현 체계와 결별을 선언하는 것이라는 견해와는 상당히 거리가 있다. 피카소가 먼 곳의 현실을 나타내기 위해 신문 보도를 활용한 것이든, 사람들이 카

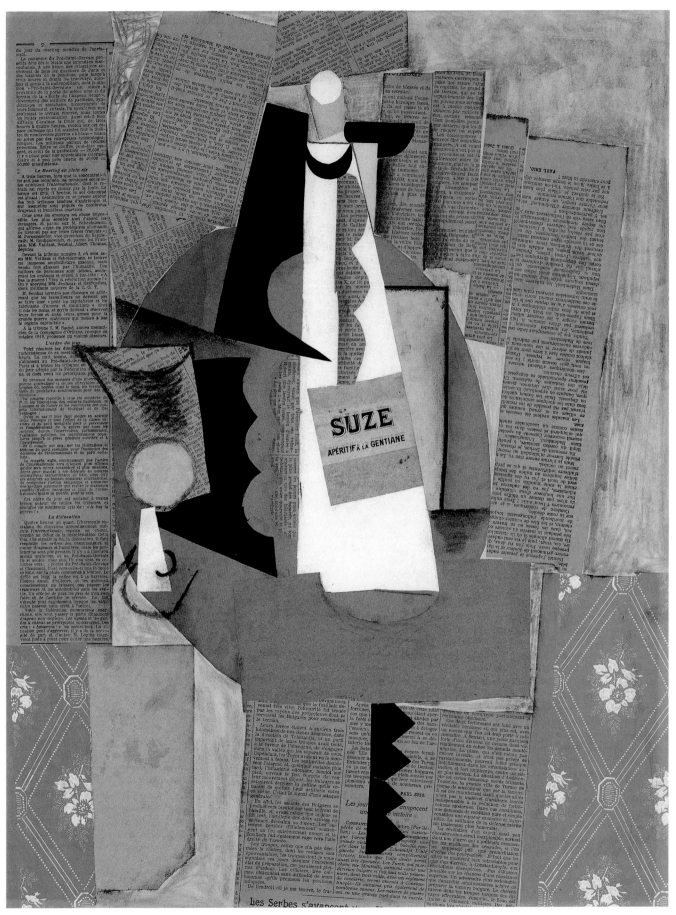

4 • 파블로 피카소, 「쉬즈 병 Glass and Bottle of Suze」, 1912년
종이에 목탄과 구아슈, 오려 붙인 종이, 65.4×50.2cm

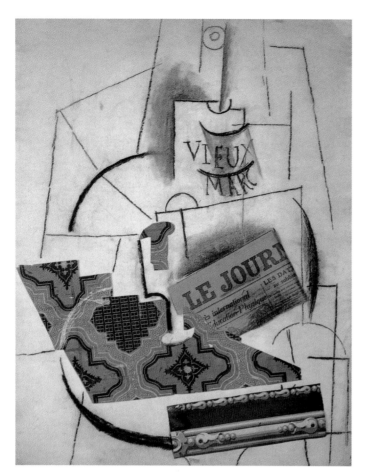

5 • 파블로 피카소, 「비외 마르크 병과 유리잔, 신문 Bottle of Vieux Marc, Glass, and Newspaper」, 1913년 종이에 목탄, 오려 붙이거나 핀으로 고정시킨 종이, 63×49cm

페에서 이야기를 나누는 것을 묘사하기 위해 사용한 것이든, 아니면 혼란스러웠던 신문 보도를 이념적으로 일관된 그림으로 만들고자 한 것이든 간에, 우리는 여전히 시각적인 기호가 그것이 묘사하고 있다고 생각되는 세상의 사물과 연결되어 있다고 생각하기 때문이다. 그렇다면 다소 관습적으로 그린 카페 탁자 주변에 토론자들을 완전히 구상적인 방식으로 앉혀 놓는 과정에서 피카소가 보여 준 유일한 혁신은 토론자들을 그들의 주장을 담은 말풍선으로 대체한 것 정도이다. 그렇다면 이 작품은 피카소가 정치의식이 뚜렷한 예술가임을 보여 주는 사례가 될 뿐(물론 이 시기 피카소의 정치성에 대해서는 논의의 여지가 있다.) 재현의 역사 전체에서 중요성을 지니는 혁신적인 예술가로서의 피카소를 보여 주는 것은 아니다.

여기서 말라르메는 아폴리네르의 주장에 도전하기 시작한다. 아폴리네르는 1914년에 착수한 『칼리그람』에서 그만의 방식으로 시각과 언어의 융합을 창안하여 피카소의 콜라주에 응답했다. 글자 기호를 촘촘히 배열하여 그래픽 이미지로 만든 칼리그람은 이중적인 '도상'이 된다. 예컨대 회중시계 모양을 그래픽으로 형성하고 있는 글자들은 문자 형식으로 표현된 "드디어, 12시 5분 전이다!"라는 표현을 단순히 시각적인 차원에서 강화하고 있기 때문이다. 그렇게 해서 글자들이 광고나 상표에 사용된 생생한 그래픽 효과를 띠게 됐다면 『칼리그람』은 '상징'이 끝없이 변형되도록 하기 위해 명확한 '도상'을 피

했던 재현에 대한 피카소의 도전에서 가장 근본적인 것을 저버린 것이다.

말라르메의 시에서 기표가 분리되어 '그/그녀의 금(son or)'과 시의 울림(sonority)을 함축하는 '금이라는 소리(son or)'로 의미가 증폭되는 것처럼 피카소의 기호는 서로 포개져서 시각적으로 변형되고 계열체의 대립항을 생성한다. 이것은 일찍이 「바이올린」에서 나타났던 것과 마찬가지로 「비외 마르크 병과 유리잔, 신문」[5]에서도 명백하게 드러난다. 벽지를 요리사 모자 모양으로 잘라서 붙인 부분은 와인 잔의 가장자리와 잔에 담긴 액체를 분명하게 표현하므로 **투명함**으로 이해된다. 한편 아래쪽에 붙인 벽지에서 '요리사 모자 형상'을 잘라 낸 자리(요리사 모자가 뒤집힌 모양)는 와인 잔의 다리와 받침의 **불투명함**을 표현하는 것으로 탁자보 구실을 하는 벽지를 배경으로 (희미하나마) 형상을 나타내고 있다. 같은 형태(요리사 모자 모양)의 기표들을 공간적으로 반대 위치에 둔 것(벽지의 겉면이 위로 오게 하여 뒤집음)은 의미의 역전을 반영한다. 이렇게 서로의 의미를 생산함으로써 계열체가 완벽하게 표현된다.

콜라주에서 시각적인 의미의 역할이 그런 식으로 변형된다면 피카소가 신문 용지를 사용함으로써 동원한 문자적인 변주 역시 어느 한 '화자(話者)'의 목소리나 의견 혹은 사상이라고 확언할 수 없게 된다. 왜냐하면 노동자 착취를 규탄하기 위해 경제면에서 오려 낸 기사를 통해 피카소가 '말하고 있다'고 생각할 수 있지만, 사기성이 농후한 경제지의 필자로 주식시장에 대해 그럴듯한 거짓 조언을 한 것으로 유명한 아폴리네르를 떠올린다면 콜라주에 붙어 있는 목소리는 어쩌면 '아폴리네르의 것'일 수도 있기 때문이다.

사실 피카소는 이처럼 다양한 콜라주의 표면에서 말라르메가 이야기하도록 했다. 「봉 마르셰 백화점(Au Bon Marché)」에서 피카소는 옛 애인인 페르낭드 올리비에의 (침구 세일이나 혼수에 대해 이야기하는 것 같은) 목소리에, 말라르메가 세련된 패션 잡지 《데르니에르 모드(La Dernière Mode)》에서 필명으로 기고한 다양한 목소리들을 겹쳐 놓았다. 또 피카소가 오려 붙였던 신문 조각의 표제인 "Un coup de thé"는 말라르메의 가장 급진적인 시 「주사위 던지기(Un coup de dés)」와 발음이 비슷하다.

▲ 피카소는 아프리카 부족미술이 제시한 왜곡과 단순화를 모델로 많은 것을 만들었다. 그러나 칸바일러는 "화가의 눈을 뜨게 한 것은" 피카소가 소장한 특별한 가면이었다고 주장했다. 이 가면은 코트디부아르의 그레보 부족의 것으로 '계열체'의 모음이다.

피카소가 시도한 구축 조각은 그레보 가면의 효과를 보여 준다. 얇은 금속판과 노끈, 철사로 만든 1912년작 「기타」[6]는 하나의 금속면에 불쑥 향공(響孔)을 만들어 악기의 형태를 갖췄는데, 이것은 그레보 가면의 눈과 상당히 흡사하다. 마치 배경 위의 형상처럼 각각의 평면은 평면 부조 위를 맴돌며 일찍이 「바이올린」에서 훌륭하게 탐구된 바 있는 계열체의 형태를 보여 준다. 그레보 가면의 교훈을 제일 먼저 적용한 콜라주는 「기타와 악보, 유리잔」[7]이다. 이 작품에서 각각의 콜라주 조각은 평평한 종이를 배경으로 부유하는 것처럼

▲ 1907　　　● 서론 3

보인다. 기타 맨 아래쪽의 검정색 초승달 모양은 기타가 놓인 탁자에 드리워진 그림자인 양 접혀 있고 기타의 향공은 악기 몸통의 앞면에 속이 찬 대롱이 불쑥 튀어나온 것처럼 보인다.　　RK

7 • 파블로 피카소, 「기타와 악보, 유리잔 Guitar, Sheet Music, and Glass」, 1912년 가을
종이에 구아슈와 목탄, 오려 붙인 종이, 47.9×36.5cm

더 읽을거리

토머스 크로, 「시각예술에서의 모더니즘과 대중문화」, 『현대미술과 모더니즘론』, 김한영 옮김, 이영철 엮음 (시각과 언어, 1995)

Yve-Alain Bois, "Kahnweiler's Lesson", *Painting as Model* (Cambridge, Mass.: MIT Press, 1990)

Yve-Alain Bois, "The Semiology of Cubism," in Lynn Zelevansky (ed.), *Picasso and Braque: A Symposium* (New York: Museum of Modern Art, 1992)

Rosalind Krauss, *The Picasso Papers* (New York: Farrar, Straus & Giroux, 1998)

Patricia Leighten, *Re-Ordering the Universe: Picasso and Anarchism, 1897–1914* (Princeton: Princeton University Press, 1989)

Robert Rosenblum, *Cubism and Twentieth-Century Art* (New York: Harry N. Abrams, 1960, revised 1977)

6 • 쉘세르 거리에 있는 피카소 화실에 설치된 구축물, 1913년
마분지로 만든 (파손된) 「기타 Guitar」 모형 포함

8 • 기욤 아폴리네르, 「넥타이와 시계 La Cravate et la montre」, 1914년
「평화와 전쟁에 관한 시, 1913~1916」 1부 파도, 『칼리그람』(1925) 중에서

1913

로베르 들로네가 베를린에서 '창' 연작을 전시한다. 유럽 전역에서 초기 추상의 패러다임과 문제점이 구체적으로 그 모습을 드러낸다.

1910-1919

로베르 들로네(Robert Delaunay, 1895~1941)는 다음과 같이 말했다. "세잔은 과일 접시를 깼다. 우리는 입체주의자들처럼 그 조각들을 다시 붙여서는 안 될 것이다." 추상을 요구하는 목소리는 이처럼 분명했지만 회화를 중심으로 전개된 추상미술은 그 동기, 방법, 모델의 다양성으로 인해 매우 복잡한 양상을 띠었다. 인상주의의 회화적 측면을 심화한 화가들이 있는가 하면, 후기인상주의의 표현적 차원이나 아르 누보의 선적인 디자인에 집중한 화가들도 있었다. 세잔과 피카소의 조각난 '과일 접시'와 마티스의 대담한 색면은 재현적인 미술에서 벗어나려는 수많은 화가들에게 영향을 주었으며, 중요한 자극제가 됐던 아프리카의 대담한 기하학 형태는 민속미술(러시아의 경우에는 종교적 도상)로 대체되거나 보충되기도 했다. 1912년과 1913년에는 이런 선례와 자극들을 계기로 추상 그 자체가 하나의 가치, 심지어 필연으로 인식됐다. 추상은 원시시대부터 일부 문화에 존재해 왔으므로 단일한 기원이나 시작을 가정하는 것은 불가능하다. 이런 점에서 추상은 창안된 동시에 발견된 것이었다. 독일 무르나우의 작업실로 돌아온 어느 날 밤(그의 기록에 따르면 1910년), 바실리 칸딘스키는 희미한 불빛 아래서 본 자신의 그림이 거꾸로 놓여 있음을 미처 깨닫지 못했다. 바로 이 경험을 통해서 칸딘스키가 비로소 추상 형태의 표현적 가능성을 발견하게 됐다는 이야기는 유명한 일화로 남아 있다.

비록 추상을 낳은 부모는 없지만 그 산파들은 존재한다. 프랑스의 들로네, 1910년 들로네와 결혼한 러시아의 소니아 테르크(Sonia Terk, 1885~1979), 네덜란드의 피트 몬드리안, 러시아의 칸딘스키와 카지미르 말레비치(Kazimir Malevich, 1878~1935). 특히 마지막 세 명은 추상의 대표 인물로 추앙받아 왔다. 하지만 이들 말고도 많은 초기 추상주의자들이 존재한다. 체코 출신의 프란티셰크 쿠프카(František Kupka, 1871~1957), 프랑스인 페르낭 레제(Fernand Léger, 1881~1955), 러시아 광선주의자 미하일 라리오노프(Mikhail Larionov, 1881~1964)와 나탈리아 곤차로바(Natalia Goncharova, 1881~1962), 영국 소용돌이파 윈덤 루이스, 이탈리아 미래주의자 자코모 발라와 지노 세베리니, 독일계 스위스인 파울 클레(Paul Klee, 1879~1940), 알자스 지방 출신의 한스 아르프(Hans Arp, 1888~1966), 1921년 아르프와 결혼한 스위스의 소피 토이버(Sophie Taeuber, 1889~1943), 미국 색채화음주의자(synchromist) 모건 러셀(Morgan Russell, 1886~1953)과 스탠턴 맥도널드-라이트(Stanton Macdonald-Wright,

1890~1973), 그리고 자신의 준(準)추상을 '추출(extractions)'이라 불렀던 미국인 아서 도브(Arthur Dove, 1880~1946) 등이 여기에 포함된다. 이들의 목록에서 명백히 알 수 있는 두 가지 사실은 당시 추상이 국제적인 흐름이었으며 추상의 창시자 대다수가 파리 아방가르드 출신이 아니라는 점이다. 그 이유는 무엇일까? 추상의 길을 마련했던 마티스와 피카소는 사물의 세계, 정확히는 그 세계가 제공하는 형상과 기호의 시각적 유희에 몰입한 나머지 추상을 완벽하게 실현할 수 없었다. 반면 러시아나 네덜란드, 독일, 체코와 같이 형이상학적이고 우상파괴적인 충동이 강했던 문화 속에서 성장한 칸딘스키, 말레비치, 몬드리안, 클레, 쿠프카에게 추상은 덜 이질적이었기 때문이었을 수도 있다.

이렇게 볼 때 러시아는 추상을 위한 여러 조건들이 만나는 장소로 특히 중요했다. 아방가르드 회화의 주요 작품들이 러시아에 있었고(슈킨의 소장품 목록에만 마티스 작품 37점과 피카소 작품 40점이 포함돼 있다.) 상트페테르부르크와 모스크바는 물론, 지방 도시에서도 국제 미술전이 활발히 개최되고 있었다. 또한 다양한 미술가 그룹이 상징주의, 야수주의, 미래주의, 입체주의를 배우려 하거나 민속미술, 어린이의 드로잉, 중세 도상화를 기초로 작업했다.(1913년 모스크바에서는 복원된 성화 전시회가 열렸다.) 이를테면 라리오노프는 '루브키'라고 알려진 대중 목판화에 강한 관심을 보였으며, 농촌 생활을 다룬 곤차로바의 초기 회화에서는 농부들이 제작한 조각, 자수, 에나멜의 단순한 형태와 뚜렷한 윤곽선의 영향이 발견된다. 라리오노프와 곤차로바는 전시 기획에도 적극적이었다. 그들이 기획한 주요 전시로는 1910년의 〈다이아몬드 잭(Knave of Diamonds)〉전과 1912년 〈당나귀 꼬리(The Donkey's Tail)〉전이 있다. 입체주의와 미래주의에서 영감을 얻은 그들은 점차 원시주의를 실험하는 것에서 벗어나 파편화된 선과 빛나는 색채를 특징으로 하는 추상으로 나아갔다. 무수한 광선들이 교차하고 결정화되거나 용해되면서 회화의 표면은 빛을 발하는 듯한 인상을 주었고, 이에 라리오노프는 이런 회화 양식을 광선주의라고 명명했다. 여기서 회화의 구조는 입체주의적이었지만 그 역동성은 미래주의적이었다.(이 회화를 옹호하는 주장들의 수사 또한 그러했다.) 이렇게 최초의 추상 작품은 입체주의의 단면과 미래주의의 운동감이 결합하면서 탄생했다. 그러나 전쟁이 발발하면서 라리오노프와 곤차로바가 파리로 망명하는 바람에 작품은 몇 점 제작되지 못했다.(파리에서 그들은 세르게이 댜길레프의 발레 뤼스를 위한 무대 디자인과 의상 디자인을 담당했다.)

▲ 1903, 1906　● 1908　■ 1908, 1915, 1917a, 1944a　◆ 1908, 1909, 1916a, 1918, 1922, 1925c　▲ 1906, 1910, 1911, 1912　● 1910　■ 1909, 1911　◆ 1919

▲ 일단 추상은 세계를 모방하는 임무에서는 벗어났지만 입체주의 콜라주와 구성에서 탐색됐던 시각적 기호의 '자의성'을 반드시 수용한 것은 아니었다. 추상 화가들은 세상의 사물들을 묘사하지 않았지만 '감정', '영혼', '순수성'과 같은 초월적 개념을 환기하려 했고, 이런 식으로 작품에 근거가 되는 유형과 권위를 부여하는 형태를 대체했다. 칸딘스키는 『예술에 있어서 정신적인 것에 관하여』(1911)에서 이런 새로운 형태의 권위를 "내적 필연성"이라 했고, 뒤이은 미술가들 또한 비슷한 신조어를 사용했다. 초월적 진실에 무게를 두는 이런 주장들은 다음 두 가지 측면에서 추상이 자의적인 것일 수도 있다는 불안감을 드러냈다. 먼저 추상의 '자의성'은 **장식**을 의미할 수 있었다. 이런 의미에서 칸딘스키는 1914년 쾰른에서 있었던 어느 강연에서 '장식적' 추상이 미술에서 요구되는 초월성을 진작시키기보다는 그것의 장애가 될 소지가 크다고 경고했다. 둘째로 자의성은 **무의미**를 뜻할 수

● 도 있었다. 칸딘스키와 말레비치와 몬드리안은 각각 초월적인 것, 계시적인 것, 유토피아적인 것과 같은 추상의 절대적 의미를 주장함으로써 추상은 무의미하다는 비난을 극복하고자 했다. 또한 이렇게 거창한 용어를 동원하지 않더라도 추상은 종종 부정적인 방식으로 정의되었다. 추상은 모방에 근거한 미술(아카데미 미술)과 장식을 목적으로 하는 디자인(저급 혹은 응용미술)이 아니라는 것이다. 그러나 여기에는 무수한 예외가 존재한다. 예를 들어 소피 토이버의 그리드[1]는 어떻게 분

■ 류할 수 있을까? 사각형들을 자기 발생에 가깝게 배열한 한스 아르프의 콜라주에 기초한 그녀의 작품은 시기적으로 몬드리안이 처음 제작한 모듈 추상보다 앞선다. "내 사각형들은 '구체미술'의 최초 사례에 해당하며 순수하고도 독립적이며 기초적이고도 자발적인 것"이라는 아르프의 언급을 고려할 때 그 콜라주는 고급미술에 해당하는가 아니면 저급미술에 해당하는가? 그 목표는 초월적인가 장식적인가? 의도된 것인가 우연적인가? 이런 작품들은 본격적으로 자리잡기 이전부터 전통적인 미술의 위계적인 대립을 뒤엉키게 만들었다.

정의와 논쟁

대개 추상에 대한 표준적인 정의들은 이상화와 관련돼 있다. 옥스퍼드 영어사전에 의하면 형용사 '추상적인(abstract)'은 "물질로부터 분리된", "이상적인", "이론적인"을 의미하며 동사일 때는 "빼다", "없애다", "분리하다"를 뜻한다. 이런 의미들은 세계로부터 거리를 두며 이상적인 상태를 표현하고자 한 화가들에게는 적합했지만 물감과 캔버스의 물질성 혹은 실용적인 디자인의 세속적 성격을 강조한 화가들에게는 적합하지 않았다. 모더니즘 추상 내내 지속됐던 관념론과 유물론 사이의 대립은 '비대상적(nonobjective)' 혹은 '순수한'과 같은 유사한 용어들로도 해소되지 않았다. 정의상 추상은 비대상성을 의미함에도 불구하고 '대상성'을 우선시한 화가들이 많았다. 다시 말해 그들은 미술이 실재 대상만큼이나 '구체적'이고 '실제적'이길 원했다. 들로네, 레제, 아르프, 말레비치, 몬드리안이 추상을 가장 **리얼리즘적**인 양태라고 단언했던 것은 바로 이런 이유에서다. 마찬가지로 추상은 종종 '순수한 것'으로서, 즉 예술을 위한 예술의 최종 단계로 칭송됐다. 반면 그

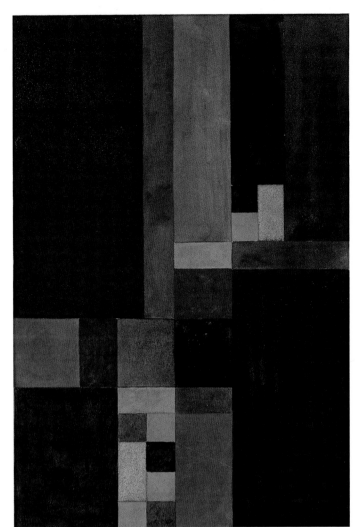

1 · 소피 토이버, 「수평적 수직적 Horizontal Vertical」, 1917년 수채, 23×15.5cm

순수성은 더 이상 순수한 것으로 볼 수 없는 매체의 물질 요소들(물감과 캔버스)로 환원됐다. 결국 추상에 대한 최상의 정의는 이런 모순을 지연시키든 변증법적으로 작동하게 하든 관계없이, 그 모순을 필연적인 것으로 포함할 때 가능하다.

관념론과 유물론의 대립은 추상을 둘러싼 담론 역시 지배했다. 플라톤이나 헤겔, 유심론 철학의 영향을 받은 화가 중에서 말레비치, 칸

▲ 딘스키, 몬드리안, 쿠프카는 특히 신지학의 영향을 받았다. 신지학에 따르면 인간은 육체로부터 영혼의 상태로 진화하며 그 과정의 단계들은 기하학 형태로 표현이 가능하다. 작품 「진화(Evolution)」(1911)에서 몬드리안이 기하학적으로 승화시킨 여성의 형상이 그 일례다. 역설적이게도 일부 미술가들은 추상에 대한 관념론적인 입장을 견지하기 위해 과학에 의존했다. 1919년 몬드리안은 "무수히 많은 분야가 자연에서 떠나는 마당에 유독 우리만 자연을 고집할 필요가 있을까?"라는 질

● 문을 던졌다. 이런 견지에서 말레비치나 마르셀 뒤샹 같은 다양한 미술가들은 비원근법적 공간 개념과 반유물론적 형태 개념을 특징으로 하는 비유클리드기하학에 관심을 가졌다. 게다가 미술은 여타의 예술 장르, 특히 음악에 비유됐다. "모든 예술은 언제나 음악의 상태를 동경한다."라는 영국의 미학자 월터 페이터의 언급은 추상 1세대 미술

가들에게도 해당되는 것이었다.(여기에 또 하나의 모순이 있다. 미술의 본질은 음악과 같은 여타의 예술 장르를 통해서 발견 가능한 것일까?) 클레와 쿠프카는 바로크 음악과 고전 음악, 특히 요한 세바스찬 바흐의 음악에, 그리고 칸딘스키는 후기낭만주의 음악과 현대 음악, 특히 리하르트 바그너와 아르놀트 쇤베르크의 음악에 매료됐다. 실제로 '즉흥', '인상', '구성'과 같은 칸딘스키의 초기 추상의 범주들은 음악에 근거를 두고 있다. 그가 색조, 선의 운율, '통주저음'(괴테의 개념), 감정에의 직접적인 호소를 강조했던 것 또한 음악의 영향 덕택이었다. 쿠프카도 상징적 측면에서 순수 음악과 순수 회화는 유사하며 그런 예술이야말로 '영혼에' 직접 작용하여 내용이나 주제로 관람자를 산만하게 만들지 않는다는 사실을 강조했다. 1912년 살롱 도톤에 선보인 그의 대작 「아모르파, 두 색채로 이루어진 푸가」[2]는 파리에서 최초로 공개 전시된 비구상 회화로 알려져 있지만, 사실 이 작품은 천체 운동(앞서 제작된 「뉴턴의 원반들(Disks of Newton)」 연작처럼)과 그의 의붓딸이 갖가지 색의 공으로 하던 놀이에서 착안하여 나온 것이었다. 몬드리안은 특히 재즈를 좋아했다. 그는 재즈의 당김음 리듬이 자신의 비대칭적인 색면과 닮았고, 내러티브적 선율에 저항하는 재즈의 특성은 시각예술을 시간 예술로 파악하는 것에 저항하는 자신의 시도와 유사하다고 생각했다.

유물론에 이끌렸던 추상화가들도 있었다. 이들 중 일부는 상품 생산, 대중교통, 이미지 복제라는 새로운 양식들로 변형된 세상에서 점차 추상화되는 대상-세계를 적절히 표현할 유일한 수단은 추상이라고 생각했다. 현대 도시에서 점증하는 상품, 사람, 이미지의 유동성을 포착하는 일은 엄밀한 의미에서 미래주의적이라 하기 어렵다. 그럼에도 이런 시도는 레제와 같은 미술가들에게 자극이 되어 리얼리즘적 추상이라는 모순적 유형이 나오게 됐다. 레제의 「형태들의 대조」[3]에서 공존하는 인간과 기계의 이미지는 마치 캔버스를 기하학적으로 구현한 듯 추상화된다. 실제로 레제는 1910년대 말에 회화를 서로 연결된 부분으로 이루어진 기계 장치에 비유했다. 그러나 그는 1913년에 이미 추상회화와 모든 모더니즘 예술 장르 간의 분화가 자본주의 사회의 노동 분업화에서 기인한다고 언급했다. 다시 말해 노동의 분업화는 레제가 모더니즘적 가치로 간주한 현대사회의 조건이었다.

모든 예술은 스스로를 분리하고 자신의 고유한 영역으로 한정하려 한다. 여타의 인간 정신의 선언들과 마찬가지로 회화 예술 역시 현대사회를 특징짓는 전문화 원칙을 따라야만 한다. 각 분과들이 자신의 고유한 목적을 추구할 때만이 가장 커다란 성과를 얻을 수 있다는 점에서 이 주장은 합당하다. 이런 방법으로 회화 예술은 리얼리즘을 가질 수 있다. 현대적 개념은 그저 지나가는 유행의 추상이 아니다. 다시 말해 몇몇 창시자들에게만 해당되는 개념이 아니다. 그것은 새로운 세대의 총체적 표현으로, 그들의 욕구와 열망에 부응한다.

입체주의는 추상적으로도, 사실적으로도 보이는 예술의 역설을 가진 최초의 양식이었고, 그런 역설은 추상미술가 대다수에게 중요한 화두였다. 그러나 몬드리안은 그의 회고전에서 "입체주의는 자신이 발견

2 • 프란티셰크 쿠프카, 「아모르파, 두 색채로 이루어진 푸가 Amorpha, Fugue in Two Colors」, 1912년 캔버스에 유채, 211.8×220cm

3 • 페르낭 레제, 「형태들의 대조 Contrast of Forms」, 1913년 캔버스에 유채, 55×46cm

4 • 피트 몬드리안, 「작품 2/구성 VII Tableau No.2/Composition No.VII」, 1913년 캔버스에 유채, 104.4×113.6cm

한 것들의 논리적 귀결을 따르지 않았고, 순수한 조형적 요소들의 표현이라는 고유의 목적으로 나아가지도 못했다."고 언급했으며 몇몇 화
▲가들도 이에 동조했다. 일부 미술가들은 입체주의의 '분석적' 측면을 더욱 심화시켜 1912년과 1913년에는 모티프가 완전히 사라지게 만들었다. 그들은 몬드리안의 「작품 2/구성 VII」[4]처럼 캔버스의 잠재적인 그리드를 따라 화면을 선적으로 구성하거나, 들로네의 「도시의 동시적 창」[5]처럼 색채를 빛으로 간주하여 프리즘 효과를 냈다. 이렇게 몬드리안의 그리드가 입체주의의 단면을 극복하고 있었다면 들로네의 색채 강조는 입체주의의 억제된 색채 사용과 대조를 이루었다. 한편 입
●체주의의 '종합적' 측면을 심화한 화가들도 있다. 입체주의 콜라주의 이차원적인 형태들이 말레비치의 추상적인 색면의 직접적 선례가 됐

던 반면, 입체주의 구성의 사실적 요소들은 블라디미르 타틀린이 구축주의적으로 '물질을 분석'하는 계기가 됐다.(타틀린은 1914년 봄 파리에서 피카소의 소개로 입체주의 구성을 접했다.) 어떠한 방식으로든 입체주의를 거치는 것은 이후 세대의 미술가들에게 하나의 선결 조건이었다. 1922년 러시아 출신의 류보프 포포바(Liubov Popova, 1889~1924)가 자신의 작업 노트에 기록한 것처럼 "'입체주의적'으로 사물의 입체와 공간을 분석하는 일에서 '구축주의적'으로 요소가 재배치하는 일"로의 전개는 타당한 수순처럼 보였다.

대부분의 회화 작품에는 지배적인 요소들이 있고, 그 요소 자체가 의미의 매개체가 되기도 한다. 몬드리안의 그림에는 수평과 수직이, 들로네의 그림에는 빛으로서의 색채가, 말레비치의 그림에는 모노크롬

기하학이 지배적이다. 곧이어 이런 요소들은 추상을 지탱했던 두 패러다임인 그리드와 모노크롬으로 귀결됐다. 그리드를 통해서는 선과 색채, 형상과 배경, 모티프와 프레임 같은 근본적인 대립이 해소되고(몬드리안은 이런 가능성을 탐색하는 데 대가였다.) 모노크롬을 통해서는 르네상스 이후의 서양 회화를 지탱해 온 창과 거울이라는 패러다임이 부정되기 시작했다.(말레비치는 대담하게도 이 오래된 질서에 종언을 고했다.) 그리드와 모노크롬 패러다임이 상당히 정착할 수 있었던 것은 이런 이유에서였다.

1913년 들로네는 그리드를, 말레비치는 모노크롬을 전개함으로써 서로 다른 결론에 도달했다. 들로네는 회화 자체의 고유성에서 벗어나 있는 다른 모델들을 조소했다. "나는 수학에 대해 언급한 적도 없고 영혼의 문제로 고심한 적도 없다." "음악과 소음은 나를 소름 끼치게 한다." 들로네의 관심사는 오로지 '회화적 리얼리티'였다. 그는 색채를 통해 회화의 모든 측면을 구현할 수 있다고 생각했다. "색채는 깊이감(원근법적인 깊이감이 아니라 비순차적이면서도 동시적인 깊이감)과 형태, 그리고 운동감을 부여한다." 이를 위해 들로네는 '동시적 대조'라는 법칙을 발전시켰다. 들라크루아에서 쇠라에 이르는 프랑스 미술가들이 화학자 미셸-외젠 슈브뢸의 1839년 논문에서 채택한 이 법칙은 들로네 고유의 개념인 동시성으로 변형됐다. 색채 대조와 '동시성' 모두 망막에 직접 작용하는 회화적 이미지와 관련된다. 시각예술의 초월적 동시성은 언어예술의 세속적 시간성에 대립한다.(이런 대립은 독일 계몽주의 철학자 고트홀트 에프라임 레싱(Gotthold Ephraim Lessing, 1729~1781)에서부터 후기 모더니즘 비평가인 클레멘트 그린버그와 마이클 프리드의 미학까지 지속된다.) 이 시기 파리에서 활동했던 모건 러셀과 스탠턴 맥도널드-라이트는 들로네의 이런 관심에

5 · 로베르 들로네, 「도시의 동시적 창 Fenêtres simultanées sur la ville」, 1911~1912년
캔버스와 나무에 유채, 46×60cm

공감을 표했다. 그들이 빛을 다루는 방식은 들로네와 마찬가지로 프리즘과 같은 색채 효과를 목표로 했다. 하지만 그들이 허용했던 공간적 투사와 시간적 지속 효과는 들로네가 거부했던 것이었다. 뿐만 아니라 그들이 추구했던 것은 들로네가 부정해 마지않던 음악적 상태에 근접하는 추상이었다.

'창' 연작을 계기로 들로네의 그림은 비약적으로 발전했다. 1912년에 제작된 이 연작은 스물세 점의 회화와 드로잉으로 구성돼 있고, 그 중 열세 점이 1913년 1월 베를린에서 전시되어 대단한 호응을 얻었다.(들로네는 청기사파와 함께 뮌헨에서 전시한 바 있다.) 이즈음 클레가 번역한 들로네의 글 「광선」에는 색채, 광선, 눈, 뇌, 영혼의 방정식이 제시돼 있었다. 여기서 회화가 이 모든 '투명성'의 '창'이라는 들로네의 미학을 확인할 수 있다. 다시 말해 창은 즉각적으로 추상화되며 자신이 매개하는 대상으로 용해된 매체다. 이렇게 들로네는 낡은 패러다임인 '창으로서의 회화'를 거부하지 않고 오히려 그것을 정화했다. 다시 말해 시각적 리얼리티는 회화의 추상화를 통해 전달됐다. 이 연작 구성의 모델이 된 작품 「도시의 동시적 창」을 살펴보자. 평생 동안 그의 작업의 중심 모티프가 됐던 에펠탑은 이제 불투명한 색면과 투명한 색면 사이의 유희에 사로잡힌 녹색 호 모양의 흔적으로만 존재한다. 이렇게 들로네는 입체주의적 단면을 극복하고 후기입체주의적 그리드로 나아갔다.(여기서 들로네는 쇠라의 후기인상주의를 본받아 그리드를 프레임으로 확장한다.) 그러므로 창문은 지시 대상을 갖는 동시에 회화적이며 그 자체로 하나의 대상이 된다. 들로네를 열렬히 지지했던 아폴리네르의 지적처럼 파리의 '숭고한 주제'와 회화의 '자명한 구조'는 창문을 매개로 화해한다. 들로네는 매체를 불투명하게 만들었지만, 이는 단지 투명한 직접성을 위해 매체가 다시 사라지게 하기 위해서였다. 실제로 「도시의 동시적 창」에서 커튼이 제거된 창은 마치 눈꺼풀 없는 눈과 같다. 여기서 빛으로서의 색채는 눈을 멀게 할 만큼 강렬하다. 그다음 들로네가 제시한 것은 모든 창이 제거된, 망막의 상태에 가까운 회화였다. 그 예로 이 시기 제작된 작품 중 순수 추상에 가장 가까운 「원반」[6]을 들 수 있다. 각기 다른 색으로 4등분된 일곱 개의 동심원은 띠 모양을 이루며 배열되고, 원 중심에 가까울수록 강렬한 원색과 보색 대비가 사용되었다. 그저 색채 이론(색상표)을 실현한 작품에 지나지 않는다고 평가돼 왔던 이 작품은 사실은 이후 50년 동안 완벽하게 실현될 수 없었던 추상의 맹아를 간직하고 있다.(어떠한 지시 대상도 갖지 않으며 전적으로 시각적인 동시에 구조화된 캔버스 구성이 바로 그것이다.) 1913년은 소니아 테르크 들로네에게도 중요한 시기였다. 책이나 자수 같은 디자인 분야에서 경력을 쌓고 있던 그녀는 1913년에 아방가르드 시인 블레즈 상드라르가 쓴 『시베리아 횡단과 프랑스 애인 잔에 대한 산문』의 삽화를 그렸다.[7] 2미터 길이의 종이를 12면으로 접은 이 책 오브제는 아방가르드 추상과 타이포그래피를 결합하여 프리즘과 같은 현대 생활의 동시성을 환기시켰다.(이 책은 모두 열 가지 서체를 사용했으며 철도 지도를 함께 수록했다.) 수차례 전시되거나 복제된 이 책 표지의 영향력은 광범위했고(테르크는 독일 모더니스트들에게 그녀의 남편 못지않은 영향력을 행사했다.) 이런 성공을 계기로 그녀는 추상적 색채의 '동시적인' 리듬을 여타의 디자인, 즉 옷

▲ 1917a, 1944a, 1957b　● 1942a, 1960b

▲ 1908　● 1911, 1912

6 · 로베르 들로네, 「첫 번째 원반 Premier disque simultané」, 1913~1914년 캔버스에 유채, 지름 135cm

이나 포스터, 심지어 색색의 빛을 발하는 파리의 가로등에도 적용할 수 있다고 확신하게 됐다.

말레비치는 들로네와 다른 경로를 택했다. 말레비치는 '창으로서의 회화'를 순수하게 만들기보다는 오히려 그것을 채색으로 가렸다. 최초

▲의 완벽한 추상 작품 「검은 사각형(Black Square)」(1915)은 상징주의 미술과 자연주의 연극에 반기를 든 미래주의 오페라 「태양에의 승리」(1913)의 무대를 위한 스케치였다.(이 오페라의 작곡가 V. N. 마터우신은 상징주의를 "오랫동안 용인됐던 아름다운 태양 따위의 관념"이라고 경멸했다.) 여기서 원근법 구도를 가진 상자 안에 배치된 정사각형은 대각선에 의해 상부의 검은 삼

각형과 하부의 흰 삼각형으로 분할된다. 이로써 말레비치는 빛이 어둠에 의해 잠식당하고 초월론적인 관점과 모더니즘적인 무한성에 의해 경험론적인 관점과 원근법적인 공간을 극복하는 '태양에의 승리'를 표현하고자 했다.[8] 이 스케치를 계기로 말레비치의 '타불라 라사'를 향한 초읽기가 시작된다. 말레비치가 선언한 것처럼 이런 "형태의 영도" 이면에는 "창조적인 예술에 절대적인 순수한 감정"이 놓여 있다. 이때부터 절대주의는 그의 추상 양식을 가리키는 용어가 됐다.

들로네는 창문의 투명성을 빛으로서의 색채라고 선언한 반면 말레비치는 태양을 정복한 검은 사각형의 승리를 선언했다는 점에서 이

▲ 1915

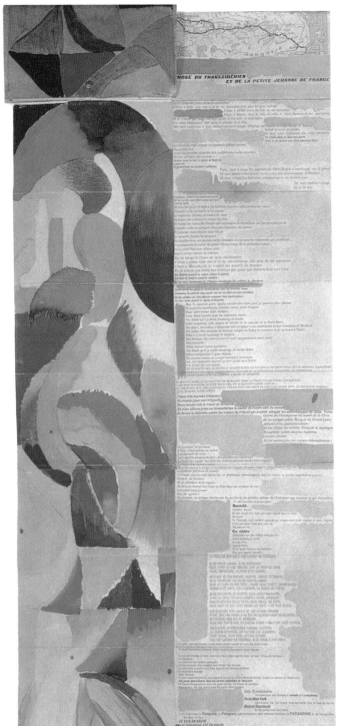

7 • 소니아 테르크 들로네, 「시베리아 횡단과 프랑스 애인 잔에 대한 산문 La Prose du Transsiberian et de la Petite Jehanne de France」, 1913년 종이에 수채, 193.5×37cm

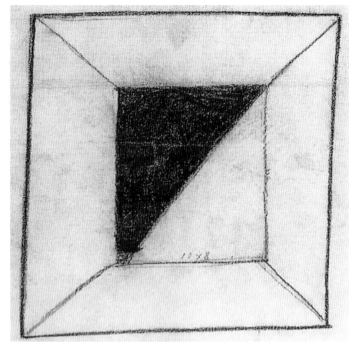

8 • 카지미르 말레비치, 「태양에의 승리 Victory over the Sun」 2막 1장을 위한 스케치, 1913년
종이에 흑연, 21×27cm

들었지만, 그렇게 한 것은 매체가 다시 감정, 정신, 순수성을 투명하게 담아내기 위해서였고, 이는 추상에 한 번쯤은 요구되는 의미였다.

결론적으로 추상은 정신적 효과와 장식적 디자인, 물질적 표면과 관념론적 창문, 하나의 작품과 되풀이되는 연작(외부의 지시 대상을 갖지 않는 추상회화는 '무제 #1, 2, 3……' 같은 제목을 가지며, 오로지 연작을 구성하는 작품들의 내부적 관계를 통해서만 해석할 수 있다.) 같은 대립을 갖게 하는 모순적인 양식이다. 여기서 가장 극명한 모순은 유물론과 관념론의 대립이다. 채색된 평면으로서의 회화, 즉 경험적 수준에서 물질로 드러난 매체와, 초월적 질서의 지도로서의 회화, 즉 영혼의 세계로 인도되는 창과의 ▲ 대립 말이다. 그러나 프랑스 철학자 미셸 푸코가 보기에 이런 대립은 모순적이기보다는 상호 보완적이다. 왜냐하면 현대적 사유는 대개 경험론적 탐구와 초월론적 탐구, 유물론적 입장과 관념론적 입장 모두를 포함하기 때문이다. 그럼에도 불구하고 이런 긴장은 모더니즘 미술과 현대 문화 전반에서 모순으로 경험된다. 우리 문화가 모순의 양극 모두를 다루면서도 이런 외관상의 모순을 미학적으로 해결한 몬드리안 같은 미술가들을 높이 평가해 온 것은 바로 이 때문이다. HF

더 읽을거리

Yve-Alain Bois, "Malevitch: le carré, le degré zero," *Macula*, no. 1, 1978
Arthur A. Cohen (ed.), *The New Art of Color: The Writings of Robert and Sonia Delaunay* (New York: Viking Press, 1978)
Michael Compton (ed.), *Towards a New Art: Essays on the Background of Abstract Art 1910–1920* (London: Tate Gallery, 1980)
Gordon Hughes, "The Structure of Vision in Robert Delaunay's 'Windows'," *October*, no. 102, Fall 2002
Rosalind Krauss, "Grids," *The Originality of the Avant-Garde and Other Modernist Myths* (Cambridge, Mass.: MIT Press, 1985)
Fernand Léger, *Functions of Painting*, trans. Alexandra Anderson (New York: Viking Press, 1973)
Kazimir Malevich, *Essays on Art 1915–1933*, ed. Troels Andersen (London: Rapp and Whiting, 1969)

두 미술가가 대립하는 것처럼 보일 수도 있다. 그러나 이들은 모두 순수 시각을 옹호하기 위해 다른 경로를 택했을 뿐이다. 들로네가 빛으로서의 색채로 모티프를 원자화하고, 말레비치가 태양의 일식으로 그 모티프를 어둡게 할 때조차도 이들은 모두 더 높은 차원의 리얼리티를 얻고자 다른 리얼리티를 희생했다. 이런 변형을 통해 그들은 추상을 실재의 부정이 아니라 이상화라고 생각했던 칸딘스키나 몬드리안과 연결된다. 매체를 불투명하게, 즉 물감과 캔버스처럼 자명한 물질로 만

▲ 1971

1914

블라디미르 타틀린은 입체주의의 변형으로서 구축 작품을 발전시키고 마르셀 뒤샹은 입체주의와의 단절로서
레디메이드를 제안하며, 이를 통해 상호 보완적인 방식으로 전통적인 미술 매체를 비판한다.

▲ 1912~1914년은 아방가르드에 있어 중대한 시기였다. 추상이나 콜라주 같은 새로운 회화 제작 방식이 나타나 재현적인 회화와 단절을 꾀하고 구축이나 레디메이드와 같은 새로운 오브제 제작 방식은 구상적인 조각에 도전함으로써 인체에 대한 오래된 관심을 산업 재료와 상품에 대한 새로운 탐색으로 대체했다. 이런 전개 양상은 모더니즘 미술에 내재한 것이었지만 당시 진행됐던 미술 외적인 사건과도 무관하지 않았다. 특히 마르셀 뒤샹(Marcel Duchamp, 1887~1968)이 살았던 파리에서 진행된 일상생활 영역의 산업화와 상품화 경향은 블라디미르 타틀린(Vladimir Tatlin, 1885~1953)의 모스크바와 상트페테르부르크를 앞서 있었다. 이와 동시에 그러한 새 오브제들은 세상에서 일어날 변화들을 예견하는 것처럼 보였다. 타틀린이 만든 최초의 구축물은 1917년 러시아 혁명보다 앞서, 그리고 마르셀 뒤샹이 만든 최초의 레디메이드는 20년대 상품 문화보다 앞서 나타났다. 타틀린은 "1917년 사회적 영역에서 발생한 일들은 이미 1914년에 회화 예술가들의 작업을 통해 실현된 것이었다. 당시 '재료, 입체, 구축'은 그들 작업의 토대가 됐다." 라고 말했다. 이 말은 유물론적 토대가 공산주의 사회가 성립되기 **이**

● **전**에 구축주의 미술에서 이미 성취됐음을 암시한다.

그러나 구축과 레디메이드가 행한 단절이 우리가 생각하듯 바로 그 시점에, 결정적인 방식으로 이루어진 것은 아니었다. 미술사학자들은 다음과 같은 상징적 사건의 극적인 성격을 선호한다. 1912년 봄에 열린 앵데팡당전에서 뒤샹이 형제들의 만류로 입체주의 회화 작품 「계단을 내려오는 누드 2번」[1]의 전시를 철회하고 그림을 포기한 사건이나, 타틀린이 피카소의 구축 작품을 접한 1914년 봄, 파리 방문 이후 부조 작업에 박차를 가한 일이 그러하다. 이런 일들이 일어난 것은 분명하지만 그렇다고 이를 유일한 원인으로 보기는 어렵다. 실제로 레디메이드와 구축 작업은 과도하게 결정적이었던 두 가지 흐름의 전개에 대한 상호보완적인 반응으로 파악해야 한다. 첫째, 뒤샹과 타틀린은 나름의 방식으로 입체주의에 의해 시작된 재현의 위기에 반응하고 있었다. 둘째, 이 위기는 아카데미 미술이든 아방가르드 미술이든 '부르주아' 미술의 진상, 즉 예술은 자율적이고 사회 영역으로부터 분리돼 있으며 그 자체로 권리를 갖는 하나의 제도라는 전제를 노출시켰다. 독

■ 일의 비평가 페터 뷔르거는 『아방가르드 이론』(1974)에서 다음과 같이 말한다. "제도로서의 예술이라는 범주는 아방가르드 운동이 발명한

1 · 마르셀 뒤샹, 「계단을 내려오는 누드 2번 Nude Descending a Staircase No. 2」, 1912년
캔버스에 유채, 147×89.2cm

것은 아니다. 하지만 아방가르드 운동이 선진 부르주아 사회에서 예술의 자율성을 비판한 이후에야 이것을 인식할 수 있게 됐다." 또한 그는 이런 자율성이 예술적 자유의 기호로 인식되자마자 "사회적 무용함"

▲ 1912, 1913 ● 1921b ■ 1960a

2 • 블라디미르 타틀린, 「재료의 선택: 철, 스투코, 유리, 아스팔트 Selection of Materials: Iron, Stucco, Glass, Asphalt」, 1914년 크기 미상

의 지표가 됐고 이것이 역으로 뒤샹과 타틀린에 의해 체계적으로 수행된 "예술의 자기비판"을 촉발했다고 지적한다.

재료가 형태를 지시하다

타틀린은 하리코프라는 우크라이나의 도시에서 태어났다. 그의 어머니는 시인이었고 아버지는 미국 철도 기술자였다. 1907년과 1908년 무렵 타틀린은 입체-미래주의 아방가르드 미술가로 활동하고 있었지만 1914년과 1915년까지는 전부터 해 오던 선원(아마도 배의 목수) 생활을 계속했다. 이 사실은 단순한 일화를 넘어선다. 그의 작업은 부모에게서 영향을 받은 시와 공학을 두 축으로 삼아 재료에 대한 자신의 명
▲ 민한 감각을 토대로 전개됐다. 타틀린이 이미 모스크바의 슈킨 소장품을 통해 입체주의를 잘 알고 있었다 하더라도, 그의 1914년 파리 체류는 결정적인 깨달음의 시간이었다.(아마도 이때 피카소의 구축 작품 「기
● 타」(1912)를 보았던 것 같다.) 이 점은 입체주의적인 단면을 특징으로 하는 「선원: 자화상(The Sailor: A Self-Portrait)」(1911~1912)과 같은 초기작에서

확인할 수 있다. 그러나 그의 최초의 장엄한 인물에서 보이는 평면성은 입체주의보다는 고졸한 양식의 러시아 회화를 연상시킨다. 구체적으로 그가 속했던 입체-미래주의 그룹에서 유행했던 대중 목판화는 물론이고, 절제된 색채 사용과 평면적인 채색, 그리고 그 물질성으로 타틀린을 매료시켰던 종교적 도상들을 가리킨다. 조각가이자 비평가인 블라디미르 마르코프(Vladimir Markov)는 1914년에 그 원인을 "금속 후광과 어깨 장식, 술과 상감으로 꾸며진 도상들을 떠올려 보자. 여기서 회화는 그 자체가 귀한 보석이나 금속 등으로 장식된다. 이 모든 것이 회화에 대한 우리 시대의 관념을 파괴한다."라고 설명했다. 이렇게 모더니즘의 관점에서 중세의 도상을 재해석할 때, 현실에 대한 어떠한 환영도 허용하지 않으면서 "대중을 미와 종교와 신에게로" 인도할 수 있었던 것은 바로 그 물질성이었다. 타틀린은 그의 구축물에서 관람자를 초월적인 신의 영역이 아닌 재료에 내재된 리얼리티로 인도하고자 이런 반(反)환영주의를 역전시킨다. 실제로 타틀린이 러시아 성
▲ 상화를 활용한 방식은 피카소가 아프리카 가면을 활용한 방식과 유사하다. 즉, 타틀린에게 러시아 성상화는 자신이 분석한 모더니즘 선례에 대한 '증인'이자 더 이상 유사성에 지배받지 않는 미술로 나아가는 안내자였다.

지금은 소실됐지만 그의 첫 번째 부조 「병(The Bottle)」(1913)은 각 대상이 다른 재료로 되어 있다는 점에서 입체주의 정물화에 머물러 있었다. 훗날 그의 작품에서 자주 쓰이는 나무와 금속, 유리를 사용하긴 했지만 이 작품은 재료의 구축보다는 회화적 구성에 가깝다. 타틀린이 구축주의의 문턱을 넘어서게 된 것은 「재료의 선택: 철, 스투코, 유리, 아스팔트」[2]를 통해서이다. 여기에 프레임은 여전히 남아 있지만 재료들은 더 이상 회화적 구성을 취하지 않는다. 공간 속으로 돌출되어 나온 철 삼각형과 대조적으로 나무 막대는 스투코 표면에 비스듬히 붙어 있다. 그 위아래로 굽은 금속과 유리 조각이 나란히 놓여 있다. 「재료의 선택」은 먼저 재료를 늘어놓고 그 본질적인 속성이 적절한 형태를 제안하도록 한다는 점에서 일종의 제품 시연회와 같은 성격을 띤다. 1916년에 비평가 니콜라이 타라부킨은 이런 작품에 근거하여 구축주의를 정의한다. "재료가 형태를 만든다. 그러나 그 반대는 성립하지 않는다. 나무와 금속과 유리 등은 서로 다른 구축물을 만들어 낸다." 타틀린이 보기에 기계로 자른 나무는 평평한 사각형이므로 직선 형태를 암시하고 금속은 자르거나 구부릴 수 있으므로 곡선 형태를 암시한다. 또한 유리는 그 투명함으로 내부와 외부 표면을 매개하면서 그 사이 어딘가에 놓이게 된다. 이런 유물론은 입체주의의 불명료한 구성과는 전적으로 구분된다. 타틀린이 추구한 것은 '자의적'이지 않은 '필연적인' 구축이었다. 이를 가능하게 한 것은 윤리적 경향은 물론 러시아 혁명 이후에는 정치적 경향을 띤 '물질에의 충실함'이라는 원형적 모더니즘 미학이었다.

그러나 이는 단순히 재료로의 실증주의적 환원이 아니었다는 점에서 전후의 미학 사례와 구분된다. 왜냐하면 여기에는 입체주의 구성
● 과 러시아 도상 말고도 당시 알렉세이 크루체니흐나 벨레미르 흘레브니코프와 같은 '초이성적' 시인들이 수행한 언어 실험이라는 제3의 모

델이 작동하고 있기 때문이다. 1923년 타틀린은 흘레브니코프의 「잔게지(Zangezi)」 상연을 위한 연출과 무대 디자인을 담당했다. 흘레브니코프는 구문과 언어를 말의 기본 단위인 음소로 분쇄했다. 그러나 그 ▲목표는 미래주의나 다다에서 발견되는 파괴의 기쁨이라기보다 소리와 문자의 파편들을 재조합하여 새로운 의미를 지닌 '단어 구축물'을 만드는 것이었다. 타틀린은 이런 구축적 행위에 확신을 가졌다. "나는 그의 단어 구축물에 대응하는 물질적 구축물을 만들기로 결심했다."

1914년 이후 타틀린은 '역부조(counter-relief)'라는 용어를 채택함으로써 자신의 구축에서 일어난 변증법적 진전을 알리려는 듯했다. 최초의 '회화적 부조'가 회화를 능가한 것처럼 벽에서부터 튀어나온 새로운 형태의 '역부조'는 회화적 부조를 능가했다. 때때로 역부조는 철사와 막대를 축으로 코너를 가로질러 매달려 있었다.[3] 이와 같은 '코너 역부조'는 구부러진 금속 사각 평면과 수직의 각진 금속 평면이 뒤섞인 구축물이었다. 회화, 조각, 건축도 아닌 코너 역부조는 이 세 종류의 예술 모두를 '거스르면서(counter)' 물질과 공간과 관람자를 새로운 방식으로 활성화한다. 코너 역부조를 처음 선보인 것은 타틀린이 러시아 아방가르드의 주도권을 두고 카지미르 말레비치와 다퉜던 페트로그라드(한때는 상트페테르부르크였고 이후 레닌그라드로 불리게 될)에서 1915년 12
●월에 열린 〈0.10: 최후의 미래주의 회화〉전을 통해서이다. 이 전시에서
■코너 역부조는 젊은 미술가들을 구축주의의 실험('실험실') 단계로 진입하게 하는 자극제가 됐다. 회화적 부조가 서구의 '팍튀르(facture)' 개념과 대립하는 구축주의 개념 '팍투라(factura)'를 발전시켜 회화적 자국의 주관적 측면보다 기계적 측면을 강조했다면, 역부조는 서구의 '구성' 개념에 대립하는 구축주의 개념 '구축'을 발전시켜 관조적 미술 감상보다 미술에의 적극적인 개입을 강조했다. 그러나 구축주의의 형식 실험과 공산주의의 사회 구성체 원리를 변증법적으로 결합하는 구축주의 제3의 개념 '텍토닉스(tectonics)'는 구축주의 프로그램에서 가장 까다로운 단계에 해당하는 것이었고, 러시아 혁명 이후에야 비로소 등장하게 됐다.

예술가가 없는 예술 작품

공중인 아버지를 둔 뒤샹의 형제들 또한 미술가였다. 마르셀 뒤샹은 형 자크 비용(Jacques Villon, 1875~1963)과 레몽 뒤샹-비용(Raymond Duchamp-Villon, 1876~1918)의 소개로 알베르 글레즈와 장 메챙제를 중심으로 형성된 입체주의자들의 모임인 '퓌토 그룹(Puteaux Group)'을 알게 됐다. 하지만 1912년 무렵 입체주의를 하나의 신조로 삼은 퓌토 그룹이 「계단을 내려오는 누드 2번」을 거부하자 뒤샹은 그룹을 탈퇴하고 도발하는 예술(20세기 미술에 그가 남긴 모호한 유산 중 하나)의 대가가 됐다. 개인적인 에로티시즘이 가미된 '누드'와 '처녀'와 '신부'를 주로 다루던 입체주의 회화에서 주관성과는 거리가 먼 일상적인 사물들을 제시하는 레디메이드로의 이행은 그 자체로 하나의 도발이었다. 그러나 이 도발을 설명할 만한 단서는 그리 많지 않다. 뒤샹은 1912년 여름을 보낸 뮌헨을 "나에게는 완벽한 해방의 광경"이라고 말했다. 아마도 그것은 파리 아방가르드의 엄격한 '망막적(retinal)' 관심으로부터의

3 • 블라디미르 타틀린, 「코너 역부조 Coner Counter-Relief」, 1915년
철, 알루미늄에 채색, 크기 미상

해방을 의미하는 듯하다.(여기서 '망막적'이란 정신의 '지적 능력'을 연루시키지 않는 미술에 뒤샹이 부여한 용어이다.) 이보다 앞서 뒤샹은 1911년에 만난 재력가
▲프랑시스 피카비아(Francis Picabia, 1879~1953)를 통해 댄디적인 '반항자'로서의 예술가 개념을 알게 됐고, 이를 채택해 발전시켰다. 또한 1911년 뒤샹은 레몽 루셀(Raymond Roussel, 1877~1933)의 소설 『아프리카의 인상』(1910)을 원작으로 한 연극을 관람하고 루셀이 자의적으로 만들어 낸 기이한 방법에 깊은 인상을 받았다. 루셀은 어구를 골라서 그것의 동음이의어를 만들고 그 어구 중 하나를 가지고 이야기를 시작한 후 나머지 어구로 이야기를 마무리했다. 두 어구를 연결함으로써 하나의 서사를 조합해 낸 것이다. 여기서 글쓰기는 기능 장애를 가진 기계가 된다. 뒤샹은 "루셀이 나에게 길을 보여 주었다."고 말했다. 동음
●이의어적 언어유희와 '회전 부조(rotorelief)'에서 발견되는 기능 장애적인 기계 개념, 그리고 우연과 선택, 임의적인 것과 주어진 것을 결합하는 그의 전반적인 전략은 모두 루셀의 영향이다. 자동 드로잉과 레디메이드 오브제와 같은 전략들은 전통적인 예술과 예술가 개념에 근본적인 질문을 제기한다. 뒤샹이 한때 언급했듯이 작품은 "예술가가 없는 예술 작품"이 되는 것이다.

이와 관련하여 다음 두 일화를 주목할 필요가 있다. 1911년 뒤샹은 '폭발한' 커피 분쇄기를 그렸고 이후 이렇게 언급했다. "나는 다이어그램적인 측면을 통해 전통적인 회화적 회화(pictorial painting)와 연루된 모든 것을 피할 수 있다고 생각하게 됐다." 그러고 나서 1912년 〈공중
■이동수단〉전에서 만난 조각가 콘스탄틴 브랑쿠시에게 다음과 같이 말했다. "회화는 끝났다. 누가 감히 이 프로펠러보다 더 나은 일을 할 수 있을까? 당신이라면 할 수 있을까?" 이 언급이 기계 미술을 승인하는 것은 아니었다. 여기에서도 뒤샹을 사로잡은 기계는 좌절된 욕망의 기능 장애적인 형상이었다.(흔히 '큰 유리'로 알려진 뒤샹의 1915~1923년 작품 「그녀
◆의 독신자들에게 발가벗겨진 신부, 조차도」에 거주하는 형상들처럼.) 그러나 얼마 안 있어 뒤샹의 작품은 이런 문제들을 직접적으로 언급했다. 실용적인 사물과 미학적 대상, 그리고 상품과 예술은 어떤 관계를 갖는가? 하나

▲ 1909, 1916a, 1920, 1925c ● 1915 ■ 1921b ▲ 1916b, 1919 ● 1918, 1993a ■ 1927b ◆ 1918

곰의 가죽

아마도 레디메이드는 예술과 시장 간의 복잡한 관계를 가장 잘 드러낸 미술 형식일 것이다. 대량생산된 사물(뒤샹의 변기와 같은)에 미학적 가치를 부여한 결과 그 경제적 가치는 폭등했다. 반면 이렇게 고가의 작품을 거래하는 일은 명품 구매와 동일한 구조를 지니게 됐고 그 결과 작품은 상품으로 전락했다. 그러므로 아방가르드는 그들이 노출시키고자 했던 자본의 논리와 끝없이 연루되는 구조적 모순에 봉착하게 됐다.

아방가르드 미술이 훌륭한 투자 대상이라는 사실은 1904년 사업가 앙드레 르벨(André Level)의 투자를 통해 입증됐다. 르벨은 열두 명의 투자자와 함께 아방가르드 미술을 사들이는 컨소시엄인 '곰의 가죽(Peau de l'Ours)'을 발족하고 10년 후에 그들이 구매했던 작품들을 경매에 붙였다.

르벨의 그룹은 발 빠르게 마티스와 피카소의 작품을 대거 구입하기 시작했으며 1907년에는 그해에 할당된 예산인 1000 프랑을 모두 털어 피카소에게서 직접 「곡예사의 가족(Family of Saltimbanques)」 작품을 구입했다. '곰의 가죽'은 1914년 3월 2일 파리의 호텔 드루오에서 그들의 소장품 145점을 경매에 붙였는데 대부분은 야수주의와 입체주의 작품이었다. 르벨이 이 경매 행사를 대대적으로 홍보한 덕택에 수많은 인파가 몰려들었다.

이렇게 이 경매는 그 자체로 아방가르드 미술에 대한 대중의 입장을 확인하는 지표가 됐다. 이 경매 행사의 꽃이라 할 수 있었던 「곡예사의 가족」은 1만 2650프랑에 팔렸고 소장품 전체로 따지면 네 배의 수익을 거두었다. 말하자면 '곰의 가죽'은 2만 7500 프랑을 투자하여 11만 6545프랑을 거둬들인 것이다.

다. 여기서 그가 남긴 두 개의 노트에 주목할 필요가 있다. 먼저 1913년에 쓴 노트에서 뒤샹은 이런 질문을 던진다. "예술 '작품'을 만드는 것이 아닌 작업이 가능할까?" 모호한 단상들을 쓴 1914년의 기록에는 "일종의 회화적 유명론(Nominalism)"이라고 되어 있다. 이 두 노트에서 뒤샹이 예술을 **명명**하는 일(주어진 이미지나 사물을 예술로 임명하는 일)을 예술을 제작하는 일과 동일시하기 시작했음을 알 수 있다. 아직 '레디메이드'라는 용어가 쓰이기 전이었지만, 최초의 '레디메이드'는 의자 위에 거꾸로 놓인 자전거 바퀴였다.[4] 뒤샹은 1915년 전쟁을 피해 이주한 뉴욕에서 대량생산되고 소비되는 기성복 라벨에 들어 있는 레디메이드라는 명칭에서 자신의 새로운 기법에 어울리는 이름을 발견했다. 우리는 이 바퀴를 어떻게 읽을 수 있을까? 예술로, 아니면 '작업물'로?(실제로 뒤샹 자신의 작업은 거의 개입되지 않았다.) 혹은 자유롭게 회전하는 이 바퀴는 그저 인공물이자 실용품에 지나지 않은 것일까? 작품 「병걸이(Bottlerack)」(1914)는 이런 사용의 문제에 더욱 천착한다. 이 도구가 아무리 추상 조각의 외관을 띤다 해도 그것은 여전히 실용적인 사물과 평범한 상품의 성격을 갖고 있다. 결국 관람자는 미적 가치, 사용가

4 • 마르셀 뒤샹, 「자전거 바퀴 Bicycle Wheel」, 1913년(1964년 복제품, 원본 소실)
레디메이드: 의자에 고정된 자전거 바퀴, 높이 126cm

의 그림이 프로펠러만큼이나 '완벽히' 익명적이고 비주관적인 것으로 제작될 수 있을까? 이런 견지에서 뒤샹은 제작되지 않은 주어진 사물이나, 창작되지 않은 주어진(전혀 '망막적'이지 않은) 이미지를 선호했다. 그 예로 1913년과 1914년에 제작된 「초콜릿 분쇄기(Chocolate Grinders)」 두 점을 들 수 있다. 투사된 이미지를 다이어그램화한 이 작품에서 다색 질료로 이루어진 분쇄기들은 은밀하게 성(性)과 배설물을 암시하며 회화를 패러디하고 그것을 산업 다이어그램의 지위로 강등시킨다. 참고로 미술사학자 몰리 네스빗은 이런 다이어그램들이 뒤샹이 어린 시절 받은 프랑스의 드로잉 교육에 대한 정보를 담고 있다고 말한 바 있다.

그는 그것을 선택했다

뒤샹은 작가의 개념을 흩트리기 위해 우연이라는 개념을 사용했지만, 결정적인 것은 선택된 사물을 예술의 위치에 놓은 레디메이드였다. 이런 방법은 기술, 매체, 취향에 대한 오래된 미학적 질문을(좋은 그림이냐 나쁜 그림이냐?) 존재론적이고(예술이란 무엇인가?), 인식론적이며(우리는 예술을 어떻게 인식하는가?), 제도적인 질문으로(누가 예술을 결정하는가?) 탈바꿈시켰

치, 교환가치 사이의 복잡한 관계를 고려하지 않을 수 없다.

가장 악명 높았던 레디메이드는 「샘」[5]이라는 이름의 변기였다. 화장실을 연상시킨다는 점에서 이 작품은 스캔들이 됐고 다른 레디메이드에서 제기됐던 일련의 질문을 더욱 도발적으로 만들었다. 뒤샹은 뉴욕의 설비업체 J. L. 머트 사의 매장에서 고른 변기를 90도 회전해 좌대에 세우고 'R. 머트(R. Mutt)'라고 서명한 뒤 미국독립미술가협회에 제출했다.(리처드의 'R'은 속어로 부자를 의미하며 '머트'는 머트 사와 당대 유명한 만화 캐릭터였던 머트를 모두 지칭한다.) 1917년 독립미술가협회가 첫 전시회를 열었을 때 뒤샹이 심사위원장이었지만, 협회는 심사 없이 무명의 R. 머트가 제작한 「샘」을 제외한 모든 작품을 전시했다.(1235명의 미술가가 2125점의 작품을 제출했다.) 뒤샹은 대리인 비어트리스 우드를 통해 그 작품이 거절당한 이유에 반박했다. 잠시 동안 발행됐던 잡지 《블라인드 맨》 5월호에 게재된 '리처드 머트 사건'에 대한 변호문은 다음과 같다.

6달러를 내면 누구든지 전시할 수 있다. 리처드 머트 씨는 「샘」을 제출했다. 어떠한 논의도 거치지 않고 이 물건은 사라졌고, 전시되지도 않았다. 머트 씨의 「샘」이 거절된 이유는 다음과 같다.

1. 혹자는 그것이 비도덕적이고 저속하다고 주장했다.
2. 그것은 표절이며, 평범한 배관 설비에 지나지 않는다고 주장하는 이들도 있었다.

욕조가 비도덕적이지 않은 것처럼 머트 씨의 「샘」 또한 비도덕적이지 않으므로 이런 주장은 부조리하다. 그것은 배관 설비를 파는 가게의 진열대에서 언제든지 볼 수 있는 설비에 지나지 않는다. 머트 씨가 직접 그 「샘」을 제작했는가의 여부는 중요하지 않다. 그는 그것을 **선택**했다. 그는 평범한 일상용품을 고른 후 새로운 이름을 부여하고 새로운 관점에서 조명함으로써 그 유용성이 사라지도록 했다. 다시 말해 그는 그 사물에 대한 새로운 관념을 창조해 냈다. 그 작품이 배관이라는 이유로 거부한 것 또한 부조리하다. 미국이 낳은 예술 작품은 배관 시설과 다리밖에 없기 때문이다.

여기서 제기되고 있는 비도덕성과 유용성, 그리고 독창성과 의도성에 대한 근원적인 질문들은 오늘날까지 이어지고 있다. '우연'과 관련된 질문들, 즉 미술가라는 권위에 의해 미술이 선택되는가에 대한 질문 또한 마찬가지다. 레디메이드가 예술인 것은 뒤샹이 그렇게 선언했기 때문인가? 아니면 이후 뒤샹의 주장처럼 레디메이드는 "시각적으로 무관심한 반응과 좋고 나쁨이라는 취향의 전적인 부재, 그리고 완벽한 무감각에 근거하여" 그런 권위에 도전하고 있는가? 최초의 상태 그대로 전시되지 못한 「샘」은 시간상 바로 그 시점에 멈춰 버렸고, 질문들은 지연됐다. 이렇게 이 작품은 20세기 미술에서 가장 영향력 있는 오브제 중 하나가 됐다. 계몽주의 시기부터 현재에 이르기까지 지배적인 부르주아 미학 전통에서 예술은 실용적일 수 없었다. 왜냐하면 그
● 가치는 자율성과 '무목적적인 목적성'(칸트), 정확하게는 그것의 무용함에 근거하기 때문이다. 이런 전통에서 예술을 사용하는 시도는 허무주의적이다. 뒤샹은 1913년 어느 노트에서 "렘브란트의 작품을 다리

5 • 마르셀 뒤샹, 「샘 Fountain」, 1917년(1964년 복제품)
레디메이드: 자기, 36×48×61cm

미판으로 사용하기"라고 제안함으로써 이런 관점을 극적으로 표현한 바 있다. 이렇게 볼 때 레디메이드는 부르주아의 급진적 제스처에 지나지 않을지도 모른다. 테오도어 아도르노가 한때 언급했듯이(마치 렘브란트 다리미판을 염두에 두고 있는 것처럼) "당장의 사용가치를 환기함으로써 위대한 예술 작품의 물화를 취소하려는 행위는 상당히 무정부주의적이다." 이 지점에서 뒤샹과 타틀린의 예술 제도, 즉 그들이 작업하는 문맥에 대한 비판은 상이한 양상을 띤다. 부르주아의 도시인 파리와 뉴욕에서 작업했던 뒤샹은 자율적인 예술 제도를 댄디적으로, 때로는 허무주의적인 방식으로 공격할 수 있을 뿐이었다. 반면 혁명이 진행된 러시아에서 타틀린은 잠시 동안이었지만 제도의 변혁을 희망할 수 있었다. 19세기 중반 프랑스의 댄디였던 샤를 보들레르와 정치 참여적이었던 귀스타브 쿠르베와 마찬가지로 뒤샹과 타틀린은 상보적인 두 개의 예술가 모델을 제안하고 있었다. 하나는 상품 문화의 지평에서 예술의 이름을 다시 붙이려는 모호한 소비자로서의 예술가 모델이고, 다른 하나는 공산주의 혁명의 지평에서 예술과 산업 생산의 관계를 재정립하려는 적극적인 생산자로서의 예술가 모델이다. 이후 미술가들이 자신의 역사적 한계 내에서 이런 가능성으로부터 무엇을 만들어 내는가는 20세기 미술에서 가장 중요한 서사를 구성한다.　　HF

더 읽을거리

피에르 카반, 『마르셀 뒤샹』, 정병관 옮김 (이화여자대학교출판부, 2002)
John Bowlt (ed.), *Russian Art of the Avant-Garde: Theory and Criticism 1902–1934* (London: Thames & Hudson, 1976)
Marcel Duchamp, *The Essential Writings of Marcel Duchamp* (London: Thames & Hudson, 1975)
Thierry de Duve, *Pictorial Nominalism: On Duchamp's Passage from Painting to the Readymade*, trans. Dana Polan (Minneapolis: University of Minnesota Press, 1991)
Thierry de Duve (ed.), *The Definitively Unfinished Marcel Duchamp* (Cambridge, Mass.: MIT Press, 1991)
Christina Lodder, *Russian Constructivism* (New Haven and London: Yale University Press, 1983)
Molly Nesbit, *Their Common Sense* (London: Black Dog Publishing, 2001)

▲ 1986　　● 서론 2

1915

카지미르 말레비치가 페트로그라드에서 열린 〈0.10〉전에 절대주의 캔버스를 출품하면서 러시아 미술과 문학의 형식주의 개념들이 한곳에 모인다.

1915년 알렉세이 크루체니흐(Aleksei Kruchenikh, 1886~1968)가 출판한 『자움나야 그니가(Zaumnaya gniga)』의 내용은 이전에 한 아방가르드 미술가 친구가 삽화를 그린 그의 열두 권의 책과 별 차이가 없었다. 그 삽화를 그린 작가는 카지미르 말레비치였고, 1913년부터는 크루체니흐의 부인 올가 로자노바(Olga Rozanova, 1886~1918)도 같이 일했다. 로자노바는 1915년에 말레비치가 시작한 절대주의 운동에 참여한 가장 재능 있는 동료 중 한 사람이었지만 그녀가 『자움나야 그니가』를 위해 그린 삽화는 초기 입체주의의 표현 형식을 러시아 '루브키'(특히 목판으로 된 대중 인쇄물. 러시아 목판의 민속 전통은 17세기 초까지 거슬러 올라간다.)에 접목한 '신원시주의'라고 불리던 러시아 아방가르드의 초기 단계에 속했다. 『자움나야 그니가』라는 제목 자체는 크루체니흐의 추종자나 여타의 '입체-미래주의' 시인(그 당시 그와 그녀의 친구들은 자신들을 그렇게 불렀다.)의 추종자들에게 놀랄 만한 것은 아니었을 것이다. 이 제목은 '초이성적 부그(Transrational Boog)'로 번역될 수 있다.(그니가가 러시아어로 책을 의미하는 크니가(kniga)의 변형임이 분명하므로 book이 아닌 boog로 표기했다.) 이성에 도전하여 언어의 일반 규칙으로부터 단어를 해방시키려 했던 크루체니흐와 그의 동료들이 만들어 낸 '초이성적' 언어에서, 'book'은 'boog'가 되는 것이 적절한데, 문자들을 조합하면 그 불확정적인 의미는 오롯이 독자의 머릿속에서 일어나는 연상 작용의 결과물이 된다. 지시 대상과 직접 관련이 없는 크루체니흐의 음성시("Dyr bul shchyl/ubeshchur/skum/vy so bu/ r l ez")는 1913년 자움(zaum) '개념(이성을 넘어서)'이 공표된 이래로, 그리고 심지어 그 이전인 1912년에 다비트 부르륙크와 블라디미르 마야콥스키(Vladimir Mayakovsky), 벨레미르 흘레브니코프가 공동 집필한 시 연감 『대중의 취미에 따귀를(Slap in the Face of Public Taste)』이라는 위악적인 책이 출판된 이래 아방가르드의 집결지 중 하나가 됐다.

그러나 로자노바가 그린 『자움나야 그니가』의 표지 삽화는 이런 맥락에 들어맞지 않았다. 하트 형태로 오린 붉은 종이에 진짜 단추가 붙어 있는 이 콜라주는 오히려 당시 아직 등장하지도 않았던 다다 작품으로 쉽사리 오해할 수 있었다. 또한 이 책의 표지에는 그녀와 남편 이름 옆에 자움 시를 쓰는 제자 알리야그로프의 이름이 적혀 있었다. 그는 이 책에 두 편의 글을 실었는데, 이것은 로만 야콥슨이 알리야그로프라는 필명으로 쓴 처음이자 마지막 글이었다.

알리야그로프가 당시 고등학교를 갓 졸업한 후 '모스크바언어학회'를 설립하고 훗날 구조주의를 창시한 청년 로만 야콥슨이라는 것은 의외의 사실이다. 하지만 그보다 더 놀라운 것은 언어에 대한 그의 평생에 걸친 열정에 진정한 영감을 준 것은 바로 화가들, 특히 말레비치였다는 사실이다.(물론 이 열정은 일찍이 그가 가졌던 시에 대한 관심에서 비롯됐다. 그가 열두 살에 스테판 말라르메의 시를 번역한 사실은 유명하다.) 야콥슨은 제1차 세계대전 직전에 말레비치와 함께 파리 여행을 가기로 했다. 그 여행은 취소됐지만 야콥슨은 매주 말레비치와 함께 상당수의 입체주의 작품들을 보유했던 슈킨 컬렉션을 보러 갔다. 이를 통해 야콥슨은 기호 간의 관계는 기호와 지시 대상의 잠재적 연결보다 중요하다는 신념을 굳혔다. 야콥슨이 평생 동안 되풀이해서 말했던 것처럼 기호와 대상의 불일치를 분명하게 나타낼 필요가 있었다. 왜냐하면 "그런 이율배반이 없다면 개념의 유동성도, 기호의 유동성도 존재하지 않고 개념과 기호의 연결은 자동화되기 때문이다."

러시아 형식주의의 개념들

러시아 형식주의라고 알려진 문학비평 학파의 양대 산실은 1916년 페트로그라드에서 설립된 '오포야즈'(Opoyaz, 시어연구회로 야콥슨도 회원이었다.)와 '모스크바언어학회'였다. 형식주의라는 이름은 지금도 그렇듯이 반대파들이 만들어 냈다. 그 이름은 형식과 내용의 이분법, 즉 러시아 형식주의자들과 그들의 동지인 자움 시인들이 가장 폐기하고 싶었던 바로 그 대립을 전제로 한다. 처음부터 문제가 된 사안은 "작품을 문학으로 만드는 것은 무엇인가, 그러한 문학성이란 무엇인가?"였던 것 같다.

이 질문은 상징주의와 실증주의, 심리학, 사회학과 같은 당시의 문학 연구 경향과 반대되는 것이었다. 상징주의자에게 텍스트는 초월적인 이미지의 투명한 전달 수단이었고 실증주의자와 심리학자에게는 작가의 생애나 의도라고 추정되는 것이 결정 요소였다. 그리고 사회학자에게 문학 텍스트의 진실은 텍스트 형성의 역사적 맥락과 텍스트가 전달하는 정치 이데올로기적 내용에서 찾을 수 있는 것이었다. 형식주의자에게 텍스트의 문학성은 음성학부터 구문론에 이르기까지 단어의 미시적 의미 단위부터 플롯의 의미 단위에 이르기까지 텍스트 구조의 산물이었다. 그들에게 텍스트는 하나의 조직화된 총체

▲ 1916a, 1920, 1925c ▲ 서론 3

였다. 그 요소와 장치들은 총체의 의미가 무엇이라고 말하기 이전에 먼저 화학처럼 분석됐다.(야콥슨이 말한 것처럼 "입체주의 회화에 나타나는 것처럼 분리되어 낱낱이 드러났다.")

오포야즈의 주요 회원인 빅토르 시클롭스키는 「장치로서 예술(Art as Device)」(1917)에서 형식주의 문학 분석의 최초 개념 중 하나인 '낯설게하기(ostranenie)'를 체계화했다. 자움 시인들이 오랫동안 연구했던 '낯설게하기'는 형식주의 비평가의 관점과 아방가르드 시인 및 화가들의 관점이 초기에 하나로 수렴된 지점을 가장 잘 드러낸다. 이들은 특히 언어의 개념을 정보를 주고받거나 설명, 또는 가르치는 도구와 같은 가장 기본적인 가치로 축소시키는 것에 공통으로 반대했다. 선례가 없었던 이들의 협업 작품들은 이런 공유된 신조에서 나왔다. 형식주의 비평가들은 자움 시의 가장 강력한 옹호자였으며 야콥슨과 시클롭스키는 말레비치의 절대주의의 열렬한 변호인들이었다. 말

▲ 레비치는 크루체니흐의 오페라 「태양에의 승리」의 무대와 의상을 디자인했지만 평생 자움 시를 썼다. 이런 동반이 가능했던 것은 지각을 쇄신하는 예술의 힘에 있어 화가와 비평가의 역할이 똑같다는 신념이 있었기 때문이다. 이 형식주의 비평가에게 이것은 한 작가의 언어 사용이 우리의 일상적인 언어 사용과 어떻게 다른지, 상식적인 언어가 그 텍스트 안에서 어떻게 '낯설게 되는지'를 보여 주는 것을 의미했다. 시클롭스키는 이와 같은 비평 방법을 미학적 '장치'를 드러내는 것이라고 했다. 화가에게 이것은 회화적 기호가 그 기호의 지시 대상를 그대로 보여 주지 않고 기호 고유의 존재를 갖고 있다는 사실, 즉 야콥슨의 말처럼 회화적 기호는 "손에 잡힐 듯이 지각될 수 있다."는 사실을 관람자가 알 수 있게 하기 위한 '탈자동화'의 시각을 의미했다.

말레비치의 절대주의, 회화의 영도

말레비치는 상징주의부터 인상주의, 후기인상주의, 입체주의 그리고 미래주의에 이르기까지 현대미술의 모든 '사조'를 빠르게 독학한 후 회화의 한 지류로서 자움 회화를 창안하려 했다. 그는 먼저 종합적

● 입체주의의 콜라주 미학에서 간과됐던 특정한 측면, 즉 크기와 양식의 불일치에 관심을 가졌다. 1913년작 「소와 바이올린(Cow and Violin)」에는 마치 어린이 백과사전에서 가져온 듯한 사실적인 소의 옆모습이 훨씬 큰 바이올린 이미지 위에 작게 그려져 있고, 바이올린은 기하학적 색면 위에 덧붙여져 있다. 그는 이처럼 형식주의의 방식으로 '회화적인 것'(그는 이것을 '회화의 영도(零度)'라고 불렀다.)을 달성하려고 했지만 이내 이런 병치의 '초이성적' 부조리가 적절하지 못하다고 생각했다.

말레비치는 당시 투쟁의 대상이었던 바로 그 개념, 회화의 모방 개념에서 가장 중요한 회화 언어의 투명성에 대한 관념을 극한으로 몰고 가게 될 두 가지 유형의 실험을 함으로써 그의 자움 단계를 마무리 지었다.(이후 수많은 추종자들이 이 실험을 이어나갔다.) 이 중 하나는 한 문장이나 제목을 그것이 지칭하는 사물들이 재현될 자리에 적어 넣는 것이었다. 드로잉의 수준을 결코 벗어나지 않은 이런 유명론적인 계획안으로는 종이에 "대로(大路)에서의 결투"라고 대충 써 넣고 테두

리를 두른 작품 등이 있다. 이런 자움의 마지막 시도 중 두 번째는 1914년의 「모스크바 제1사단의 용사」에서 보는 것처럼 온도계나 우표 같은 실제의 사물들을 있는 그대로 콜라주하는 것인데, 이 작품에서는 그림 그 자체가 봉투로 바뀌었다.[1] 두 경우 모두(유명론적 명기 혹은 레디메이드 오브제)에서 동어반복이 반어적으로 강조된다. 다시 말해 오직 순수하게 투명한 기호는 단어를 위한 단어, 대상을 위한 대상 그 자체를 지시하는 것이다. 아마도 로자노바의 『자움나야 그니가』의 표지에 있는 셔츠 단추는 말레비치의 아상블라주를 참조한 것 같지만 말레비치의 추종자인 이반 푸니(Ivan Puni, 1892~1956)의 1919년작 「판이 있는 부조(Relief with Plate)」와도 관계가 있는 듯하다. 푸니의 회화 「목욕(Baths)」(1915)은 심지어 아상블라주와 유명론을 결합한 것으로, 이 작품은 공중목욕탕 간판이라는 대상이면서 동시에 '목욕'이라는 단어를 명기했다.

그러나 가장 눈에 띄는 점은 콜라주의 미학적 분열보다는 바로 말레비치의 「모스크바 제1사단의 용사」나 「모나리자가 있는 구성(Composition with Mona Lisa)」(1914) 같은 작품에서 보이는 미분화된 큰 색면들이다. 「모나리자가 있는 구성」에서 유일한 구상적 요소는 붉은 색으로 삭제 처리한 레오나르도 그림의 복제 이미지인데, 말레비치가 절대주의라고 명명한 자신만의 추상을 탄생시킬 때 '분리'시킨 것이 바로 이 색면들이다. 절대주의의 토대가 다져진 것은 1915년 12월 페트로그라드에서 열린 〈0.10〉전이었다. '최후의 미래주의 회화전'이라는 부제는 이 전시에서 역부조를 처음 출품해서 방 귀퉁이에 설치한

1 · 카지미르 말레비치, 「모스크바 제1사단의 용사 Warrior of the First Division, Moscow」, 1914년 캔버스에 유채와 콜라주, 53.6×44.8cm

▲ 블라디미르 타틀린을 포함한 열 명의 참가자가 모두 '영도', 환원할 수 없는 핵심, 회화나 조각에서 필수적인 최소한을 규정하려고 했던 사실에서 비롯됐다.

• 그리하여 말레비치는 클레멘트 그린버그보다 반세기 앞서 그 시대의 문화에서 회화의 '영도'의 조건은 평평하고 경계가 분명한 것이라고 단정 지었다. 이 중요한 환원에서 말레비치가 강조하는 표면 질감, 즉 회화의 구조에 대한 관심뿐만 아니라 사각형에 대한 편애도 비롯된다. '사각형'과 '틀' 모두를 뜻하는 '정사각형'의 라틴어 단어(quadrum)가 입증하는 것처럼 그 형태는 예전부터 경계를 만드는 가장 단순한 기하학적 행위의 결과로 생각됐다. 또한 말레비치의 작업은 사각형의 형상과 회화의 바탕 그 자체를 동일시하는 것에서(예를 들면 〈0.10〉전에서 말레비치의 작품 중 가장 높은 곳에 걸린 「검은 사각형」은 전통적인 러시아 가정에 있는 성상화의 배치를 패러디한 것이다.[2]) 마이클 프리드가 1965

■ 년 프랭크 스텔라의 흑색 회화에 대해 쓴 글에서 "연역적 구조"라고 부르게 될 것에 대한 연구로 발전했다.(이 연역적 구조에서 형상들의 배치와 형태 같은 회화 내부의 유기적 구조는 회화 지지체의 모양과 비례에서 추론되므로 지지체의 지표적 기호이다.) 말레비치의 1915년 「검은 십자가(Black Cross)」, 「네 사각형(Four Squares)」(20세기 미술에 등장한 최초의 규칙적 그리드 중 하나) 그리

고 〈0.10〉전에 출품한 다른 '비구성물들'은 지표적(indexical) 회화였다.

▲ 다시 말해 회화 표면의 분할, 표면의 표시는 칸딘스키의 추상회화처럼 미술가의 '정신생활'이나 정서가 아니라, '영도'의 논리에 의해 결정된다. 그 표시는 회화의 물질적 바탕 자체를 직접적으로 참조하여 그 자체를 낱낱이 보여 준다.

색채 낯설게하기

말레비치는 실증주의자는 아니었다. 특히 혁명 후 신비적 입장에 가까웠던 말년의 텍스트에서는 항상 반이성적 관점을 유지했다. 심지어 가장 '연역적'인 작품에서조차 그는 사각형이 약간 기울어져서('낯설게하기'를 통해) 사람들이 그 적나라한 단순성을 인지하고 기하학적 형상보다는 유일무이하고 총체적인 '유일자'로 해석할 것을 확신했다. 즉 그에게 가장 문제됐던 것은 항상 언급했듯이 '직관'이었다.

이처럼 회화에서 비언어적이면서 불확실한 방식으로 의사소통할 수 있는 가장 확실한 방법 중 하나는 안료가 가득 칠해진 분할되지

• 않은 평면들의 확장, 즉 색채였다. 색채에 대한 열정 덕분에 그는 빠른 속도로 입체주의에서 추상으로 발전해 나갔다. 슈킨의 소장품에서 볼 수 있듯이 마티스의 작품들도 그런 과정을 거쳤다. 그러나 말

2 • 페트로그라드의 〈0.10〉전의 전시장 내부, 1915년
말레비치의 「검은 사각형」이 전시실 모퉁이 맨 위에 있다.

▲ 1914, 1921b ● 1942a, 1960b ■ 1958 ▲ 1908, 1913 ● 1910

레비치는 자의적인 색채를 사용한 마티스의 '낯설게하기' 전략에 열광했음에도 불구하고, (입체주의와 관련된 '분석적' 방식의 사고를 수련하는 과정을 거쳐) 색채는 우선 주제를 결정하는 역할에서 벗어나 색채 고유의 발색으로 남지 않으면 결코 '독립'할 수 없고 그처럼 지각될 수도 없다는(즉 '최상'의 권좌에 오를 수 없다는) 결론에 재빨리 도달했다.

그런 '색채'를 탐구하려는 욕망, 색채의 '영도'를 보여 주려는 욕망 때문에 말레비치는 연역적 구조를 다루지 않게 됐다. 〈0.10〉 전시장에서 「검은 사각형」 또는 「여성 농부: 절대주의(Peasant Woman: Suprematism)」라는 반어적인 자웅 제목(현재 '이차원으로 만든 여성 농부의 회화적 사실주의'라는 부제가 붙어 있다.)으로 전시됐던 「붉은 사각형」[3] 주변으로 흰 배경에 그려진 다양한 색채와 크기의 사각형 그림이 걸려 있기 때문이다. 이 회화들은 곧 말레비치가 훗날 "항공 절대주의(aerial suprematism)"라고 부르는 것으로 진행되며, 이처럼 환영주의로 회귀하여 우주에서 지구를 본 것 같은 이미지를 직접적으로 암시한 점에 대해 말레비치는 스스로를 신랄하게 비판하게 된다.[4]

회화의 환영주의에 대해 가장 신랄한 입장을 취한 비평가 중 하나▲인 60년대 미국 미술가 도널드 저드는 추상 선구자들과 그들을 추종한 20~30년대 작가들의 작품에서 환영주의가 얼마나 많이 나타나는가를 지적했다. 그는 이 문제적 회화를 형식주의(낯설게하기) 논리의 이론적 틀에 다시 끼워 넣은 최초의 인물이다. 1974년 저드는 말레비치의 회고전에 대한 글을 쓰면서 그의 캔버스에서는 색채들이 "조합되지" 않는다고 했다. "벽돌 세 개가 한 세트를 이루는 것처럼 두세 가지의 색채가 한 세트를 구성할 수 있을 뿐이다." 저드는 그런 세트들은 "서로 조화를 이루지 못하고 전체적인 색채와 색조를 만들지 못한다."고 말한다. 달리 말해 색채의 관계는 구성적이지 않다. 벽돌, 즉 미니멀리즘에서 '연이어 있는 것'에 대한 암시는 여기에 딱 들어맞는다. 그러나 색채는 제멋대로 선택된 것이 아니다. 다시 말해 색채는 색채의 파편들이 모여 집합체를 형성함으로써 전체로부터 독립하고, 게슈탈트적 질서에 의해 형상들이 지각적으로 조직되는 것을 막는다.(그리고 빨강과 분홍처럼 서로 어울리지 않는 '키치'에 가까운 배치도 가능하게 했다.)

영도 이후

1917~1918년에 이르러 10월 혁명의 이데올로기적 지침이 처음부터 혁명을 지지하던 유일한 예술 그룹인 러시아 아방가르드 예술가들에게 요구하는 바가 점점 늘어나자 말레비치는 자신의 회화 행위를 이데올로기적으로 정당화하기가 점점 어려워지고 있음을 깨달았다. 그의 정치적 성향은 자신의 미학과 완벽하게 일치한다고 여겼던 무정부주의에 가까웠다. 그러나 그런 정치적 성향은 특히 1918년 볼셰비키 정부가 크론시타트의 무정부주의 반란을 억압한 후에는 별로 도움이 되지 못했다. 그가 회화와 결별했던 기간은 짧았지만 그 결별이 바로 20세기 미술의 경계적 경험 중 하나인 '영도'가 캔버스에서 실현되는 순간이었다. 문제가 된 것들은 '흰' 형태(더 정확하게 말해서 흰색과는 약간 다른 색)가 가시성의 문턱, 확장된 흰 캔버스에 조용히 나타난 작품들이다.[5] 이런 '흰색 위의 흰' 그림은 최소한의 색조 차이와 붓

3 • 카지미르 말레비치, 「붉은 사각형(이차원으로 만든 여성 농부의 회화적 사실주의) Red Square(Painterly Realism of a Peasant Woman in Two Dimensions)」, 1915년
캔버스에 유채, 53×53cm

4 • 카지미르 말레비치, 「절대주의 구축 Suprematist Construction」, 1915~1916년
캔버스에 유채, 88×70cm

질의 감각적 흔적 외에는 아무것도 없는데, 가끔 하얀 천장에 전시될 때는 흰 사각형 자체로 건축 공간 속으로 소멸될 수 있다는 잠재적 가능성을 강조했다.

말레비치는 혁명 이후 새로운 미술관의 소장품 수집 계획부터 포스터 디자인까지 문화 선동과 관련된 여러 가지 임무를 맡았지만 가장 일관되게 진행한 일은 교육이었다. 1919년 말레비치는 비텝스크의 대중예술연구소의 소장이었던 샤갈을 내보내고 훨씬 젊은 엘 리시츠 ▲키(El Lissitzky, 1890~1941)의 협조를 받아 우노비스 학교('신예술 찬동자'라는 러시아어 단어의 머리글자를 따서 만든 이름)를 설립했다. 대부분 10대였던 제자들의 회화는 모방작에 불과했다. 대공황, 내전, 기아의 상황 속에서 튀는 붉은 사각형들로 가득 찬 썰렁한 교실을 상상해 보자. 얼마나 희한한가! 그러나 바로 거기에서 말레비치는 제자들과 함께 그의 건축 개념을 발전시키기 시작했다. 그 후 말레비치는 레닌그라드 현대미술문화연구소(혹은 긴후크)에서 그의 건축 개념을 활발히 발전시켜 나갔으며 1922년에는 그 연구소의 소장으로 임명됐다. 현실의 건물에 대한 아무런 의문이 없었던 때, 말레비치는 회화의 구성 요소를 분석한 것처럼 건축도 하나의 언어로서 접근했다. 다시 말해 건축에서 영도는 무엇일까? 만약 건축에 기능이 없다면 건축은 어디로 가게 될까? 이 탐구의 결과물은 아르히텍토니키(arkhitektoniki)라는 이름의 이상적인 도시와 주거지 모델이었다. 기둥과 보를 대립시키는 전통에 의문을 제기한 이 모델에는 여러 개의 캔틸레버가 있었다. 이에 대한 출판물이 나오면서, 이 모델은 20년대 중반 유럽의 여러 출판물과 리시츠키를 통해 건축과 도시 계획에서 국제주의 양식이 발생하는 데 즉각적인 영향을 줬다. 추상회화, 자움 시, 형식주의 비평이 점점 부르주아적이고 엘리트주의적인 것으로 여겨지면서 이

▲것들의 탐구는 소비에트 러시아에서 정치 검열의 표적이 되어 가고 있었지만, 건축 연구는 말레비치와 그 후계자들의 유토피아적인 것조차도 상대적으로 자유로웠다. 그러나 1924년 레닌이 사망한 후 모든 문화 행위 영역에서 억압이 가해지자 말레비치의 아르히텍토니키는 스탈린의 충복들이 요구했던 영웅적, 신고전주의적 비례를 따라야만 했다. 말레비치는 여전히 학생들을 가르치고(학생은 점점 줄어들었다.) 글쓰기에 방대한 에너지를 쏟아부었지만(그 당시의 글은 대부분 출판되지 않았다.) 20년대 후반에는 다시 그림을 그리기 시작했다. 그러나 추상은 당시에 정치적 범죄에 가까웠으므로 그의 회화 작업은 이상하게도 과거로 되돌아갔다. 즉 입체-미래주의와 인상주의적인 작업을 다시 했을 뿐 아니라 마치 예전 작업인 것처럼 최근의 작업에 과거의 날짜를 적어 넣었다. 이 명백한 기만행위는 역자학자들을 당황하게
●하지만 영도를 추구하는 말레비치의 모더니즘적 신념과 일치한다. 몬드리안과 마찬가지로 말레비치는 각각의 예술이 불필요한 규범들을 제거함으로써 예술 고유의 본질을 명백하게 보여 주어야 하며, 이 진행 과정에서 각각의 예술품은 그 이전의 예술품을 한 단계 넘어서야 한다고 생각했다. 이것이 의미하는 바는 각 예술품이 진보하는 순서에 따라 날짜를 부여하는 것이었다. 이런 논리에서 과거를 불러오는 것은 언제든지 가능하지만 1912년에 할 수 있었던(해야만 했던) 것을 1928년의 작품으로 제시하는 것은 도덕적으로 잘못된 일이었을 것이다.(이와 유사한 예로 1920년경 몬드리안은 경제적인 이유로 어쩔 수 없이 꽃 그림 같은 '상업적' 작품을 그릴 때 1900년대 초에 사용했던 서명을 넣은 경우가 있었다.)

30년대 초반부터 그는 작품에 과거 날짜를 부여하지 않았다. 르네상스 초상화를 현란한 색채로 조악하게 혼성모방한 이 작품들은 대부분 작은 절대주의적 상징(벨트나 모자의 기하학적 장식)을 갖고 있었다. 그리고 이 회화들은 반어법으로 가득 차 있었다. 이 지점에서 말레
■비치는 데 키리코와 달리 '질서의 복귀'를 선뜻 받아들이지 않았다. 그의 작품은 구상화라는 비난과 일생 동안 투쟁의 대상이었던 회화의 모방적 개념화라는 비난을 받았지만, 자신을 비난했던 자들이 부인했던 역사적 거리감을, 순수 초상화를 만들던 시대와 자신의 시대 사이에 부여함으로써 바로 그 초상화 작업을 '낯설게' 했다.　　YAB

5 • 카지미르 말레비치, 「절대주의 회화(백색 위에 백색) Suprematist Painting(White on White)」, 1918년 캔버스에 유채, 79.3×79.3cm

더 읽을거리

Troels Andersen, *Malevich* (Amsterdam: Stedelijk Museum, 1970)

Victor Erlich, *Russian Formalism* (New Haven and London: Yale University Press, 1981)

Paul Galvez, "Avance rapide," *Cahiers du Musée National d'Art Moderne*, no. 79, Spring 2002

Roman Jakobson, *My Futurist Years*, ed. Bengt Jangfeldt and Stephen Rudy (New York: Marsilio Publishers, 1997)

Gerald Janecek, *The Look of Russian Literature: Avant-Garde Visual Experiments, 1900–1930* (Princeton: Princeton University Press, 1984)

Anna Lawton (ed.), *Russian Futurism Through its Manifestoes 1912–1928* (Ithaca, N.Y. and London: Cornell University Press, 1988)

Kazimir Malevich, *Essays on Art*, ed. Troels Andersen, four volumes (Copenhagen: Borgen Verlag, 1968–78)

Krystyna Pomorska, *Russian Formalist Theory and Its Poetic Ambiance* (The Hague and Paris: Mouton, 1968)

Angelica Rudenstine (ed.), *Kazimir Malevich 1878–1935* (Washington, D.C.: National Gallery of Art, 1990)

▲ 1926, 1928a, 1928b　　　　　　　▲ 1934a　　● 1913, 1917a, 1944a　　■ 1909, 1919, 1924

1916a

제1차 세계대전의 종전과 함께 미래주의와 표현주의의 도발에 대한 이중 반작용으로 취리히에서 국제적인 운동 '다다'가 시작된다.

다다가 포괄하는 활동과 정치, 장소는 매우 광범위했기 때문에 일관성을 갖고 싶어도 그렇게 하기 어려웠지만, 사실 일관성을 갖고 싶어하지도 않았다. 대부분의 참여자들은 일관성이나 질서를 하찮게 봤다.('다다'는 독일어-프랑스어 사전에서 되는 대로 고른 단어라는 이야기가 전해 온다.) 모든 예술 규범에 대한 이런 무정부적 공격은 순식간에 불붙었다. 다다는 짧은 수명에도 불구하고(20년대 초반에 대부분 사그라졌거나 프랑스 초현▲ 실주의와 독일 신즉물주의에 편입됐다.) 취리히, 뉴욕, 파리, 베를린, 쾰른, 하노버라는 적어도 여섯 개의 주요 활동 기지가 있었다. 이 지역들은

▲ 트리스탕 차라 같은 야심찬 기획가들, 프랑시스 피카비아 같이 유목민처럼 방랑하는 예술가들, 다양한 국제 저널(상자글 참조)을 통해 간
● 간이 교류했다. 제1차 세계대전의 파국과 미래주의와 표현주의의 도발에 대한 이중 반작용으로 시작된 다다는 부르주아 문화를 직접 겨냥하여 전쟁의 학살이 부르주아 문화에서 비롯됐다고 비난했다. 그러나 여러 면에서 부르주아 문화는 이미 죽은 것이었고 다다는 그무덤 위에서 춤을 췄다.(취리히 그룹의 주요 인물인 후고 발은 다다를 '광대극'과 '위령 미사'의 혼합이라고 규정했다.) 간단히 말해 다다 예술가들은 모든 규

1 • 취리히의 카바레 볼테르에서 '마술적 주교' 의상을 입은 후고 발, 1916년 6월

2 • 마르셀 얀코, 「마스크 Mask」, 1919년경
종이, 마분지, 줄, 구아슈, 파스텔, 45×22×5cm

▲ 1924, 1925b, 1929, 1930b, 1931a ▲ 1916b, 1919 ● 1908, 1909

범, 심지어 그들이 초기에 직접 만든 규범조차도 공격할 것을 맹세했다.("다다는 안티 다다이다."라는 말을 즐겨 썼다.) 그리고 취리히 다다는 유난히 기이한 퍼포먼스, 전시, 출판물을 통해 이를 실천했다.

무의미의 광대극

전쟁 전 혹은 전쟁 중에 중립국 스위스로 모여든 시인, 화가, 영화감독으로 구성된 이 국제적인 그룹의 구성원으로는 독일인 후고 발(Hugo Ball, 1886~1927), 에미 헤닝스(Emmy Hennings, 1885~1948), 리하르트 휠젠베크(Richard Huelsenbeck, 1892~1974)와 한스 리히터(Hans Richter, 1888~1976), 루마니아인 트리스탕 차라(Tristan Tzara, 1896~1963)와 마르▲셀 얀코(Marcel Janco, 1895~1984), 알자스 출신 한스 아르프, 스위스인 소피 토이버, 스웨덴인 비킹 에겔링(Viking Eggeling, 1880~1925)이 있었다. 취리히는 다른 분야에서 활동하는 선구적 인물들의 주요 도피처이기도 했다. 이곳에는 한때 제임스 조이스가 체류했었고 블라디미르 레닌은 다다의 본거지인 카바레 볼테르의 맞은편에 살았다. 18세기 프랑스 풍자문학 대문호의 이름(동시대의 바보 같은 행위를 비판한 소설 『캉디드』의 저자)을 딴 이 카바레는 1916년 2월 5일에 문을 열었으며 '문화와 예술의 이상'을 조롱하는 버라이어티쇼의 현장이었다. "그것은 시대에 저항하는 우리의 캉디드였다."라고 발은 주옥같은 일기 『시간 탈출 비행(Flight Out of Time)』에 썼다. 그는 그 일기에 "사람들은 아무 일도 없었던 것처럼 행동한다. 마치 이 모든 문명화된 대학살이 승리인 것처럼."이라고 썼다. 다다 예술가들의 목적은 이 위기를 그들만의 수행적 혼돈 상황으로 연출하는 것이었고, "전쟁과 국가주의의 장벽을 뛰어 넘어서, 다른 이상을 위해 사는 소수의 독립적인 정신의 소유자들에게 관심을 갖게 할 것을" 약속한 이도 있었다.(후고 발) 이 선동가들은 얀코와 리히터의 표현주의 포스터와 원시주의 그림들에 둘러싸여 서로 모순되는 선언문들(미래주의와 표현주의)과, 프랑스어, 독일어, 러시아어(전쟁의 여러 측면을 나타내는 언어)로 쓰인 시들과 가짜 아프리카어로 만든 구호를 낭독했다. 또한 그들은 타자기, 케틀드럼, 갈퀴, 항아리 뚜껑으로 연주했다. 아르프는 카바레 볼테르를 회고하면서 '아수라장'이라는 표현을 썼다. "옆에서 사람들이 소리 지르고, 웃고, 손짓 발짓으로 말한다. 우리는 사랑의 신음, 계속되는 딸꾹질, 시, 소 울음소리, 중세풍의 소음주의 예술가들이 내는 고양이 울음소리로 화답한다. 차라는 벨리댄스를 추는 무희처럼 엉덩이를 흔들어 대고 얀코는 바이올린도 없이 바이올린을 연주하는 흉내를 내다가 한 발을 뒤로 빼고 인사를 한다. 헤닝스 부인은 성모 마리아 분장을 하고 다리를 쫙 벌리는 곡예를 펼친다. 휠젠베크는 큰 드럼을 쉬지 않고 두들기고 발은 백지장 같은 얼굴로 피아노 반주를 하고 있다. 우리는 허무주의자라는 명예로운 이름을 얻었다."

하지만 그들은 허무주의자만은 아니었다. 다다 예술가들은 국외 도피의 단절 상황을 연출했지만('트리스탕 차라'는 사미 로젠스톡(Sami Rosenstock)의 가명으로 "국가 안에서는 슬프다."라는 의미를 함축한다.) 예술가 공동체를 구성해 국제주의 정치와 만국 공통어의 문제에도 전념했다.(예를 들면 리히터와 에겔링은 추상 영화가 그런 자격을 갖기를 바랐다.) 그들은 정신적

인 측면에서는 파괴적이면서도 긍정적일 수 있었고, 태도는 퇴행적이면서도 속죄를 구하는 것 같았다. 발에게 '다다'라는 용어는 이 모든 것을 함께 아우르는 말이었다. "루마니아어로 다다는 '예, 예'를 의미하고 프랑스어로는 장난감 말을 의미한다. 독일어로는 바보 같은 순진함과 출산과 유모차에 대한 애착의 표지다." 무정부적 충동에는 신비적 경향도 섞여 있는데 이는 특히 다다이즘과 언어의 관계에서▲드러났다. 미래주의자 마리네티와 마찬가지로 발은 기존의 구문론과 의미론으로부터 언어를 해방시켜 소리 그 자체로 만드는 작업을 했●다.(하노버 다다의 쿠르트 슈비터스가 유사한 노선으로 작업했다.) 그러나 다다이즘이 소리 시(sound poetry)에 대해 갖는 관심은 미래주의가 비합리적 표현을 수용하는 것과는 분명하게 차별화된다. 군국주의자 마리네티는 자신이 주장한 "자유로운 언어(words-in-freedom)"로, 언어를 신체적 감각들의 기반 안으로 밀어 넣는(폭력으로 재생산하는) 작업을 했다. 반면 평화주의자 발은 언어에서 통상적인 의미뿐 아니라 전쟁의 대학살에 동의한 도구적 이성을 없애려고 했다. 발은 "한 줄의 시는 이 저주받은 언어에 달라붙은 모든 타락을 없앨 기회이다."라고 말하며 다음과 같이 썼다. "이곳에서 하는 모든 말과 노래는 이 말 한마디밖에 없다. 굴욕의 시대는 우리의 존경을 얻는 데 성공하지 못했다." 발은 언어를 파괴하는 작업을 하면서도 말을 "로고스"로서 되살리고, 언어를 다수의 "마법적인 복합 이미지"로 바꿔 보려고 했다.

카바레 볼테르는 1916년 6월 23일 발의 전설적인 퍼포먼스[1]를 끝으로 갑자기 문을 닫았다. 다음은 『시간 탈출 비행』의 일부를 발췌한 것이다.

내 두 다리는 반짝이는 파란 마분지 원기둥 안에 있었고 원기둥은 엉덩이까지 올라와서 나는 오벨리스크처럼 보였다. 그 위에 나는 커다란 코트 깃을 걸쳤는데, 깃의 안은 주홍색이고 밖은 금색이었다. …… 청백 줄무늬의 길쭉한 마법사 모자도 썼다. …… 나는 어두운 무대 위로 옮겨지자 천천히 그리고 진지하게 이렇게 말하기 시작했다. "가드지 베리 빔바/ 글란드리디 라우디 론니 카도리/ 가드 자마 빔 베리 글라살라/ 글란드리디 글라살라 투픔 이 짐브라빔/ 블 라사 갈라살라 투픔 이 짐브라빔……" …… 그때 나는 성직자가 부르는 애도의 노래가 지닌 고대 운율, 동서양의 모든 가톨릭교회 예배에서 부르는 노래의 양식을 흉내 내는 것 말고는 딴 도리가 없다는 것을 알아차렸다. …… 입체주의적 가면을 쓴 내 얼굴에 한동안 창백하고 당황한 기색이 도는 것 같았다. 마치 진혼미사와 장엄미사에서 벌벌 떨면서도 놀람 반, 호기심 반의 얼굴을 하고 신부의 말을 열심히 경청하는 열 살짜리 소년 같았다. 이윽고 땀에 흠뻑 젖은 채 나는 마법을 부리는 주교처럼 무대 밖으로 끌려 나갔다.

발은 퍼포먼스에서 샤먼과 신부의 역할을 동시에 하고 있다. 그러나 그는 제례 의식의 마법에 홀린 어린아이기도 하다. 이 "광기 어린 감정의 놀이터"는 환상적인 의상과 이상한 가면으로[2] 치른 다른 퍼포먼스들의 무대가 됐고 그 의상과 가면들은 대부분 퍼포먼스에 맞

▲ 1913, 1918, 1925c, 1925d ▲ 1909 ● 1926

쳐 얀코가 만들어 줬다. 소피 토이버도 무대 소품과 안무를 맡았다. 발은 가면에 대해 "이 가면의 원동력이 우리에게 그대로 전달됐다." 고 말했으며 이것을 고대 그리스와 일본 연극에 쓰이는 것과 동일한 현대적 가면으로 보았다. "그것을 착용한 사람들은 비극적 부조리의 춤을 출 수밖에 없었다."

분명 발은 다다를 빙의와 퇴마를 위한 아방가르드 제례 의식으로 보았다. 다다 예술가들은 "(세계의) 불협화음을 두려워한 나머지 자아가 분열될 지경이다. …… (그는) 이 시대의 고뇌와 죽음의 고통과 싸우고 있다." 사실 발이 보기에 다다 예술가들은 전쟁, 폭동과 국외 도피라는 열악한 조건을 익살스러운 패러디로 과장하는, 정신적 외상을 입은 마임 배우였다. 그가 "우리에게 다다는 더 고차원의 질문들이 수반된 무의미의 광대극이다."라고 말한 후 2주가 안 돼서 마법의 주교 퍼포먼스, 즉 "검투사의 제스처, 별 볼일 없는 인간과의 놀이"를 했다. 이때 다다가 불협화음과 파멸의 마임을 하는 이유는 불협화음과 파멸을 없애기 위해, 그런 충격을 방어로 전환하기 위해, 극도의 공포와 증오를 지속적으로 복용해서 면역력을 기르는 일종의 해독제로 전환하기 위해서이다. 발은 얀코의 가면에 대해 "우리 시대의 공포, 모든 것을 마비시키는 사건의 이면이 가시화된 것"이라고 언급한 적이 있다. 그리고 휠젠베크의 시에 대해서는 "무한대의 공포인 고르곤이 짓는 미소에 환상적인 파멸이 사라진다."라고 말했다.

지칠 대로 지친 발은 퍼포먼스를 하자마자 곧 취리히를 떠났고(결국 교회로 돌아갔다.) 차라가 뒤를 이어 취리히 다다의 주동자가 됐다. 리히터에 의하면 차라는 "발과 근본적으로 정반대"였는데, 발은 무모한 방식으로 자신의 정신적 외상을 연출했고 차라는 댄디한 방식으로 자신의 혐오감을 다뤘다. 차라가 생각하는 아방가르드의 선구적 ▲ 모델은 마리네티였다. 차라는 다다의 미래주의적 측면을 강조했을 뿐 아니라 마리네티가 미래주의에서 했던 것처럼 선언문, 저널, 심지어 갤러리를 통해 다다를 형성해 나갔다. 자기모순적으로 전개된 취리히 다다는 여러 양식들이 섞인 혼돈 상태라기보다는 독자적인 예술 운동이었다. 차라는 《다다》 3호(1918)에 「다다 선언문」을 실었고 이로써 다다는 유럽 아방가르드 지도에서 한자리를 차지했다. 이 선언문 ● 은 뉴욕에 있던 피카비아의 관심을 끌었고 그와 차라는 종전 후 파리에서 다다 운동을 함께 준비했다. 전쟁이 끝나자 사실상 취리히 다다도 끝이 났고 망명자들은 또다시 자유롭게 이주를 시작했다.

감각과 무감각

아르프는 "다다는 아무 감각이 없는(senseless) 것에 대한 것이지만 터무니없다는(nonsense) 말은 아니다."라고 쓴 적이 있다. 이는 아르프와 토이버가 한 다다이즘 추상의 중요한 차별점이며 이들은 취리히 다다의 두 번째 단계에서 주요 예술가이다. 차라와 피카비아 같은 다른 다다 예술가들이 다다는 의도하는 것이 없음을(무의미는 제외했을 것이다.) 주장했지만, 아르프와 토이버는 거의 모든 것을 의미할 수 있다고 주장했다. 이어서 아르프는 "다다는 자연처럼 아무 감각이 없는 ● 것이다. 다다는 무한한 감각과 명확한 의미들에 대한 것이다."라고 했

다. 즉 다다는 의미로 충만하고, 감각은 무한한, 자연이 존재하는 것처럼 존재하는, 사실은 텅 빈 것이다. 그러나 어떻게 작품이 충만하면서 동시에 비어 있을 수 있으며, 무한하면서 한정적일 수 있을까? 아르프가 다다 미술을 하던 시기(그리고 그 이후)에 만들었던 다수의 부조를 살펴보자. 채색 나무 조각 여러 개를 볼트로 붙여 만든 부조는 추상적 구성에도 불구하고 유기적 형태(인간, 짐승, 식물)를 떠올리게 한다.[3] 이렇게 부조들은 구체적이고 거의 지시 대상이 있다고 할 수 있으며(대개는 토르소, 새 등의 제목으로 짐작할 수 있다.) 심지어 다른 종으로 변신해 연상이 자유롭게 이뤄진다.

아르프와 토이버는 1915년 취리히에서 만났는데 당시 토이버는 응용미술학교에서 섬유 디자인을 가르치고 있었다. 더 자세하게는, 1915년 11월 타너 갤러리에서 만났고 그때 아르프는 오토 판 레이스(Otto van Rees)와 아디아 판 레이스(Adya van Rees)라는 네덜란드 동료들과 함께 태피스트리와 콜라주 전시를 하고 있었다. 그 당시 아르프는 "이 작품들은 선, 표면, 형상과 색채로 만들었다."라고 글을 썼다. 이 ▲ 는 마치 그 작품들은 명백한 추상이지, 입체주의 콜라주(아르프는 이미 ● 알고 있었다.)에서 즐겨 사용됐던 의미화 놀이나 초기 구축주의 실험(그는 아직 몰랐다.)에서 제안됐던 "물질을 향한 진실"과 무관하다는 점을 강조하는 것처럼 보인다. 그의 추상화 작업에는 다른 목적도 있었다.

3 • 한스 아르프, 「토르소, 배꼽 Torso, Navel」, 1915년
나무, 66×43.2×10.2cm

다다 저널

제1차 세계대전 발발 후 취리히로 몰려든 예술가와 시인 그룹은 즉시 잡지 《카바레 볼테르(Cabaret Voltaire)》(1916)를 창간했다. 이 저널을 통해 다다는 유럽 전역과 북아메리카로 이름을 알릴 수 있었다. 정신분석학이 미술을 승화적인 것(정신의 취약한 부분을 형성하는 동물적 본능 위로 떠오르는 방식)으로 이해했다면 다다는 (시와 회화의 정신적 야망을 조롱하며) 그것을 탈승화적인 것으로 보았다. 리하르트 휠젠베크는 다다의 짧은 역사에서 "독일의 시인은 멍청이의 전형이다. …… 그는 세계가 '정신'으로 만들어졌다는 말이 얼마나 엄청난 거짓말인지 이해하지 못한다."고 썼다.

1917년에 취리히에서 발행된 《다다》는 트리스탕 차라가 편집했으며 곧이어 조지 그로스의 포토몽타주 같은 다다의 작품을 모아놓은 《다다코(Dadaco)》가 발행됐다. '다다'라는 단어가 어떤 호기심을 불러일으키는지는 《다다코》에 실린 기사에 잘 나타나 있다. "다다는 뭐지? 예술? 철학? 정치? 화재보험 정책인가, 종교인가? 다다는 정말 에너지일까? 혹은 아무것도 아닌가, 아니면 전부인가?"

미국의 다다 운동에서는 만 레이가 1915년부터 《리지필드 개죽(Ridgefield Gazook)》을 비롯하여 마르셀 뒤샹과 함께 정기간행물 《뉴욕 다다》를 발행했다. 다다 저널의 국제적인 특징은 하노버에 있는 쿠르트 슈비터스의 《메르츠》와 바르셀로나에서 발행된 프랑시스 피카비아의 《391》의 일러스트에서 더 많이 나타난다. 프랑스의 《라 누벨 르뷔 프랑세즈(La Nouvelle Revue Française)》는 전쟁 동안 폐간됐다가 1919년에 복간됐다. 이 잡지는 "'다다 다다다 다다 다'라는 마술 같은 음절들의 무한 반복'에서 비상식성의 징후가 나타나는 '새로운 유파'를 비난했다. 이 논쟁에 참여한 프랑스 소설가 앙드레 지드는 다음과 같은 글을 썼다. "다다라는 단어가 만들어졌을 때 해야 할 게 아무것도 남아 있지 않았다. 연달아 적은 것 모두가 초점이 약간씩 빗나간 것처럼 보였다. …… 다다, 거기에 도달한 것은 아무것도 없다. 이 두 음절은 '울림이 큰 공허', 절대적 무의미를 완성했다."

사실 지드의 소설 『위조지폐범』(1926)에서 범죄자 스트루빌루는 다다 저널이 어떠해야 되는지를 상상한다. 그는 이렇게 말한다. "내가 잡지를 편집한다면 그 이유는 부풀어 오른 것을 바늘로 콕콕 찌르기 위해서, 좋은 느낌과 말이라는 이름으로 통하는 약속어음을 무효화하기 위해서일 것이다." 제1호에서 그는 뒤샹의 콜라주 「L.H.O.O.Q.」를 염두에 두고 "얼굴에 콧수염을 붙인 '모나리자'의 복제품"이 생길 거라고 말했다. 이 추상과 비상식성의 연결은 바로 지드의 서사에 나타나는 기호의 의미를 비우는 것과 연관되어 있다. 스트루빌루는 다음과 같이 말한다. "만약 모든 일이 잘된다면, 누구나 미래의 시인이 하는 말을 잘 이해할 수 있다면 그 시인이 치욕감을 느끼는 상황이 오기 전까지 2년 이상 질문을 하지 않을 것이다. 모든 감각, 모든 의미는 반시적(反詩的)인 것으로 생각될 것이다. 비논리성이 우리의 길잡이별이 되도록 할 것이다."

"그것들은 인간을 초월해 무한과 영원에 도달하려고 한다. 그것들은 인간의 에고티즘(egotism)에 대한 거부다." 이런 반(反)개인주의는 아르프와 토이버의 주요 원칙이 되었다. 시종일관 그들은 전쟁을 유발한 '에고티즘'에 대항하는 추상 작업을 할 것을 약속했다.

이런 입장은 몇몇 측면에서 아르프와 토이버의 길잡이가 됐다. 첫째, 그들은 이젤 회화가 생산과 수용에서 너무 개인주의적이라는 회의를 품게 됐다.("우리는 그것이 허세 많고 교만한 세계의 특징이라고 생각했다.") 둘째, 그들은 협업을 하게 됐다. 특히 콜라주와 직조 작품에는 1인 저작에 이의를 제기하는 방식으로 가끔 제목에 '듀오'를 표기했다.[4] 셋째, '에고티즘'에 저항하는 입장은 아르프와 토이버가 그리드를 생각하는 계기가 됐다.(그들은 그리드를 직접적으로 사용한 초기 미술가들에 속했다.) 그리드는 콜라주 작품의 구성에 내포돼 있고 직조 작품의 지지대가 본래 갖고 있는 것이므로 이런 작품의 특성을 이루는 정해진 질서이며, 이 역시 자필 사인에 반대하는 형식이다. 장식적 패턴을 환기시키는 점도 예술적 개성에 의구심을 갖게 한다. 마지막으로 이 입장은 그들이 유사 자동기술법적 절차를 실험할 수 있도록 이끌었다. 이미 1914년 아르프는 수평 혹은 수직으로 기하학적 혹은 곡선 형상을 배열한 모직 자수 소품을 만든 적이 있다. 이런 작품들은 토이버가 몇 년 뒤에 만든 직조 작품과 마찬가지로 과정이 반복적일 뿐만 아니라 때로는 형태가 대칭되기도 한다. 이것 또한 매체나 패턴만으로 만들어진 것처럼 작품을 작자 미상으로 보이게 한다.

▲ 아르프는 우연의 기법 또한 실험했는데, 많이 알려진 1916~1917년의 콜라주는 "우연의 법칙에 따라 배열된" 직사각형 종잇조각들로 구성돼 있다. 이 문구는 나중에 작품 제목에 덧붙여졌고(아르프는 훗날 1930년 이후 초현실주의 시대에 이것을 제목에 넣었다.) 지금 이 작품들에서 우연은 통제의 반대로 보기 어렵다. 즉 개별 요소들과 전체 구성은 충분히 계산된 것이다. 이것은 1915~1920년의 유사 자동기술법적 드로잉에서도 그랬는데, 처음에 연필로 그린 흔적이 잉크로 그린 주요 형상들 밑에 혹은 나란히 보이는 경우가 자주 있다.[5] 아르프에게 우연은 통제를 통해서 이룰 수 있는 것만큼이나 개성을 나타낼 수 있었고(얼마 후 그는 콜라주 작업에서 종이칼을 가위로 대체했고, 가위는 "손의 실생활을 너무 쉽게 저버렸다.") 그는 우발적인 것에 대한 양가적인 감정을 유지했다.

침묵의 미술

아르프와 토이버에게 미술의 추상화는 정신적인 측면에서는 반개인주의적이고 목표 측면에서는 반의미론적이었다. 아르프는 "이 모든 작품은 가장 간단한 형태를 그리는 것에서 비롯됐다."고 쓴 적이 있다. 그것들은 "아무 의미 없는, 순수하고 독립적인 현실"이다. 하지만 이 "침묵의 미술"(그가 이렇게 지칭했다.)이 부정적인 것만은 아니다. 오히려 정반대의 것으로 하는 해체적 놀이를 포함한다. 아르프와 토이버의 추상 작업은 원작자가 단 한 명만 있는 것도 아니고 둘인 것도 아니며, 과정이 미리 계획되어 있는 것도 아니고 우연에 기대는 것도 아니다. 또 구성이 정연한 것도 아니고 임의적인 것도 아니라서 지향점이 심미적이지도 실용적이지도 않고, 순수 미술도 응용 미술도 아

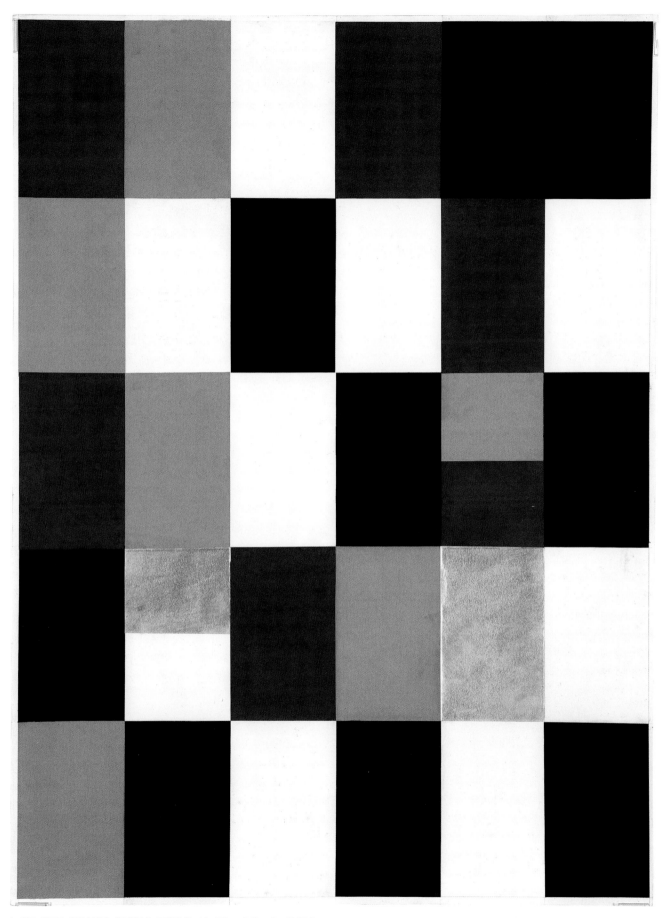

4 • 한스 아르프, 소피 토이버, 「무제(듀오-콜라주) Untitled(Duo-Collage)」, 1918년
종이 콜라주, 마분지, 종이 위에 은박, 82×62cm

5 • 한스 아르프, 「다다 Dada」, 1920년경
종이에 잉크와 연필, 26.7×20.8cm

니다. 그것들은 다른 것은 생각할 수 없을 만큼 충분히 한 표현 언어에 정통하다. 즉 임의적인 것으로 보이지 않을 만큼 충분히 질서 정연하고, 실용적인 것으로 받아들일 수 없을 만큼 충분히 심미적으로 관심을 끈다. 이런 중립적인 구조는 이분법에 근거한 의미의 일상적인 유형을 무효화하고 다른 논리를 암시한다. 이렇게 생각해 보면 아르프와 토이버의 "침묵의 미술"은 사실 의미와 해석에 저항하지만 어떤 점에서는 그 둘 모두를 가능하게 하는 것을 노리고 있다. 중세 독일 신학자 마이스터 에크하르트는 "이것도 아니고 저것도 아니면 전부 다이다."라고 했다. 이런 관점은 아르프에게 소중한 것이었고 일반적으로 이런 추상 작업의 모토로서 받아들여진다.

상반된 것들 사이를 부유하는 성향은 아르프의 1916~1920년 목판화와 토이버의 1916~1918년 오브제들에서 나타난다. 자수 작품에서 그랬던 것처럼 목판화의 형상들은 자주 반복되고 재현적인 것과 추상적인 것 사이에서 머뭇거리기도 한다. 화병과 꽃을 기초로 한 장식 패턴을 떠올리게 하는 것이 있는가 하면 왕이나 성직자처럼 보이는 왕관이나 옷깃이 있는 형상을 닮은 것도 있다. 다른 한편으로 이런 형태들은 완전히 상투적이다. 사실 너무 진부해서 의미가 전혀 없는 것으로 보인다. 반면 정치적 권위의 상징을 환기시키거나 종교적 의미를 암시하는 것도 있다. 여기서 아르프와 토이버의 추상 작업은 긴장감이 전혀 없거나 혹은 충만한, 가장 극단적인 상태다. 즉 권력의 아우라 같은 기호를 함축하는 빈 형상(가문의 문장, 홀(笏)), 아르프가 말한 "명상, 만다라, 도로 표지판"을 암시하기도 하는 진부한 패턴이 그것이다.

토이버의 오브제도 아르프의 목판화처럼 그 범위 내에서 발전했다. 토이버의 작품도 재현적이지만 추상적이고, 실용적이지만 심미적이고, 게다가 제의적이며(현재 4점이 남아 있는데, 두 작품의 부제는 「다다 그릇
▲ (Dada Bowl)과 「분통(Powder Box)」이고, 다른 두 작품은 「암포라(Amphora)」와 「성배(Chalice)」다.) 수작업으로 했지만 손의 흔적이 거의 없는(선반 위에서 돌려 만들어서 표면은 매끈하고 채색은 균일하다.) 유형의 작업이다. 요약하면 이런 오브제 역시 "이것도 저것도 아닌" 것이고, 이런 애매한 방식으로 조상과 기념비 같은 조각의 전통적 분류에 반대될 뿐만 아니라 레디메이드, 구축, 페티시 같은 그 당시의 새로운 오브제 제작 유형과도 다르다.

아르프가 목판화에서 한 것처럼 왕관이 뭐시기로 변하거나 토이버의 오브제처럼 성배가 거시기로 변하는 이유는 무엇일까? 의미로 충만한 것처럼 보이는 것을 감각이 비어 있는 것으로 만든 이유는 무엇일까? 게다가 다다, 특히 취리히 다다의 핵심적인 믿음은 세계대전이 결국에는 부르주아 문명, 특히 부르주아 문명의 언어가 완전히 붕괴됐음을, 그리고 정치적·사회적·종교적인 동시에 예술적인 파문을 수반하는 상징적 질서의 완전한 위기를 폭로했다는 점이다. 앞서 봤듯이 다다가 의미 없음을, 다다의 예술, 글쓰기, 퍼포먼스가 감각 비우기를 강조하는 것은 이런 보편적 상황의 과도한 연출, 진부한 악화로 이해될 수 있다. 동시에 이런 비우기는 잔혹한 행위가 되어 버린, 문명 청산 행위이기도 했다. 아르프는 이때를 회고하는 글에서 "최근
▲ 1925c

몇 년은 우리에게 정화, 정신 수양 같은 영향을 미쳤다."고 썼다. 이런 정화는 무엇보다도 언어, 말뿐만 아니라 시각 언어와 연관되어 있고 이 언어는 부서지고/혹은 분해되어 영도(零度)가 되어 버릴 것이었다.

하지만 처음에 의미가 비워지면 다음번에 그 의미는 갱신을 절실히 필요로 하며, 과거의 감각은 와해되면서 어느 정도 새로운 감각으로 열려 있는 비유가 된다. 이는 의미의 과잉과 아무 의미 없음을 계속 오가는 아르프와 토이버의 추상 작업에서는 이중성의 도박이다. 특히 아르프는 가끔 자신의 시에서 언어의 마법적 기원을 반복하는 것처럼 보이는데 마치 전쟁의 폐허에서 다시 살아나 이 세계를 새롭게 명명하는 다다주의자 아담 같았다. 이것은 클로드 레비-스트로스가 상상했던 태초에 폭발적으로 의미화가 일어나는 장면을 연상시킨다. 레비-스트로스는 동료 인류학자 마르셀 모스에 관한 글에서 "언어는 돌연 나타날 수 있을 뿐이다."라고 쓴 적이 있다. "사물의 의미화는 점진적으로 일어날 수 없다. (이) 변형의 뒤를 이어 …… 아무것도 의미를 갖고 있지 않는 단계에서 모든 것에 의미가 있는 단계로 이동이 일어났다." 이 가설적 상황에서 레비-스트로스는 의미화의 과잉, 기표와 기의 사이의 비조화, 즉 "단순한 형태, 더 정확히 말하면 순수한 상태 속에 있어서 어쨌든 상징적 내용을 띠기 쉬운 상징"으로서 부유하는 기표가 있음을 주장한다. 레비-스트로스는 그것이 모스의 관련 저술에 나오는 폴리네시아 용어로 '마나(mana)' 같은 것이라고 언급했다. '다다' 역시 마나의 언어이고 아르프와 토이버의 작품에는 마나의 형태가 많이 있는데, 아르프의 부조에 나오는 '배꼽'이나 시에 나오는 '구름' 또는 토이버의 몇몇 오브제가 그것이다.　HF

더 읽을거리

한스 리히터, 『다다』, 김채현 옮김 (미진사, 1985)
Jean Arp, *Arp on Arp: Poems, Essays, Memories*, ed. Marcel Jean, trans. Joachim Neugroschel (New York: Viking Press, 1972)
Hugo Ball, *Flight Out of Time: A Dada Diary (1927)*, ed. John Elderfield, trans. Ann Raimes (New York: Viking Press, 1974)
Leah Dickerman (ed.), *Dada* (Washington: National Gallery of Art, 2005)
Richard Huelsenbeck, *Memoirs of a Dada Drummer*, ed. Hans J. Kleinschmidt, trans. Joachim Neugroschel (New York: Viking Press, 1974)
Ruth Hemus, *Dada's Women* (New Haven and London: Yale University Press, 2009)
Robert Motherwell (ed.), *The Dada Painters and Poets (1951)* (Cambridge, Mass.: Harvard University Press, 1989)
Bibiana Obler, *Intimate Collaborations: Kandinsky and Münter, Arp and Taeuber* (New Haven and London: Yale University Press, 2014)

1916b

폴 스트랜드가 앨프리드 스티글리츠의 잡지 《카메라 워크》에 참여한다. 사진을 비롯한 기타 예술들 사이의 복잡한 관계 속에서 미국 아방가르드가 형성된다.

▲ 1915년 프랑시스 피카비아가 앨프리드 스티글리츠(Alfred Stieglitz, 1864~1946)의 초상을 카메라 형상으로 표현했을 때[1] 뉴욕은 물론 파리 아방가르드 예술계의 어느 누구도 놀라지 않았다. 1915년 무렵 스티글리츠의 잡지 《카메라 워크》(1903년부터 발행)는 미국과 유럽에 잘 알려져 있었으며 맨해튼 5번가 291번지에 있었던 그의 갤러리는 1908년 '사진 분리파의 작은 갤러리들'이라는 이름에서 간단하게 '291'로 명칭을 바꾸면서 마티스(1908, 1910, 1912), 피카소(1911, 1914, 1915), 브랑쿠시(1914), 피카비아(1915) 같은 중요한 미술가들의 전시를 개최한 바 있다.

그럼에도 불구하고 스티글리츠의 초상화 '얼굴'에는 몇 가지 모순된 점이 보인다. 우선 기계 형상을 취하는 다다 정신은 스티글리츠의 미학적 신념과 아무런 관계가 없었다. 즉 성실, 정직, 도덕적 순결과 같은 미국적 가치에 대한 그의 믿음은, 인간 주체를 기계로 묘사하는 피카비아의 반어적인 표현 기법과는 상충하는 부분이 많았다. 그리고 이러한 믿음의 연장선상에서 진정성을 대단히 중시한 스티글리츠는 주어진 매체 본연의 특성에 충실하고자 했고 이로 인해 당시에 널리 퍼져 있던 촬영 방식과는 노골적으로 다른 길을 걷게 됐다. 결국 1911년부터 '291' 갤러리는 더 이상 카메라를 사용한 작업을 전시하지 않았다.(아머리 쇼와 동시에 열렸던 1913년 스티글리츠 자신의 전시회가 단 하나의 예외였다.) 다시 말해 스티글리츠의 입장에서 모더니즘과 사진은 난처하게도 정반대로 흐르고 있었다.

1916년 젊은 폴 스트랜드(Paul Strand, 1890~1976)의 사진 작업을 본 순간, 스티글리츠는 비로소 자신의 견해를 확신할 수 있었다. 스트랜드의 작업이 모더니즘의 가치와 '스트레이트 사진'의 가치가 궁극적으로 한 장의 사진에서 융합될 수 있음을 입증해 주었기 때문이다. 스티글리츠는 291 갤러리에서 스트랜드의 작품 전시회를 개최하기로 하고 1915년 1월 이후 흐지부지해진 《카메라 워크》도 다시 살리고자 마음먹었다. 1916년 10월에 그는 48호의 판매를 개시했으며 1917년 6월에는 49/50호 프로젝트를 마감했다. 이 잡지들은 스트랜드를 알리고, 사진이 새로운 감각을 통해 진정한 모더니즘에 참여하고 있음을 분명히 하고자 했다. 이런 작업들이 제자리를 찾게 되면서 스티글리츠는 아방가르드 예술을 위한 사업을 마무리 짓고 자신의 사진 작업에 다시 몰두할 수 있었다.

▲ 1914, 1916a, 1919

1 • 프랑시스 피카비아, 「이것은 스티글리츠이다 Ici, c'est ici Stieglitz」, 1915년
종이에 펜과 붉은 잉크, 75.9×50.8cm

스티글리츠의 이런 특이한 갈지자형 행보는 그가 1882년에 공학을 공부하던 베를린에서 시작됐다. 광화학 과정에서 사진을 처음 접한 그는 과거에 예술과 관련된 교육을 받은 적이 없었음에도 불구하고 즉시 사진을 선택했다. "나는 정말 자유로운 영혼으로 사진을 향해 달려갔다.""지름길도 없었고 누구나 쉽게 할 수 있을 만큼 간단

한 사진 촬영 기술도 없었다. 그리고 사진에는 '예술 세계'가 존재하지 않았다. 나는 진짜 ABC부터 시작했다."

1889년 스티글리츠는 「햇빛-폴라-베를린」[2]이라는 작품을 제작했다. 이 사진의 정밀한 세부 묘사는 19세기 후반부터 20세기 초반에 미학적 야심을 품은 모든 사진들을 지배했던 당대의 관습과는 거리가 먼 작업이었다. 이른바 '회화주의 사진(Pictorialist)'은 사진이 앞으로 회화의 특성을 흉내 내리라 장담했으며, 흐리기(연초점, 기름을 칠한 렌즈) 기법은 물론, 최후에 이미지를 교묘하게 조작하는 수작업(중크롬산 고무인화 기법으로 사진 원판 위에 '그림을 그리는 일') 등을 사용하고 있었다.

「햇빛-폴라-베를린」은 사진의 '진정한 ABC'에 초점을 맞추면서 '예술'을 모방했던 회화주의 사진에서 벗어나기 위해 엄격한 사실주의를 동원했을 뿐 아니라 사진 자체의 고유한 가치와 기법의 목록을 만들고 있다. 이런 기법 중 하나가 가감 없는 사실성을 드러내는 사진제판법(photomechanical)이다. 이 방법에 따르면 빛은 셔터를 통해 카메라로 들어와 네거티브에 발린 민감한 감광유제 위에 영구적인 흔적을 남기게 된다. 이런 빛의 흔적은 「햇빛-폴라-베를린」의 어둠과 빛이 이루는 줄무늬가 나타난 부분에 구체적으로 드러나 있으며, 여기서 어두운 방(즉, 카메라)으로 태양빛이 흘러 들어오는 통로인 창문은 카메라 셔터와 동일시된다.

방 안 광경에 반복해서 등장하는 이미지만 아니라면, 이 사진은 빛을 보여 주는 것을 회화의 주제로 삼았던 인상주의자들의 시도와 크게 다르지 않았다. 그러나 이 장면에서는 사진제판 기법의 기계적 재생산과의 관계, 즉 이미지의 다양한 연속과 복제가 갖는 관계가 극적으로 표현되어 있다. 탁자에서 글을 쓰고 있는 젊은 여성 폴라는 인물(아마 그녀 자신) 사진이 든 액자를 향해 머리를 숙이고 있다. 이 액자 속 초상은 사진이라고 확신할 수 있는데, 폴라의 머리 위 벽에서 동일한 사진을 볼 수 있기 때문이다. 마치 일란성 쌍둥이처럼 비슷한 모습에서 사진이라는 특징이 드러나는 두 풍경 사이에 바로 이 사진이 위치해 있다. 폴라의 이미지에서 발견된 이 복제 가능성은 함축적으로 작품 「폴라」 자체로 되돌아간다. 따라서 이후 「폴라」 연작이 이어지는 어떤 시점에는 바로 이 「폴라」가 벽 위에 자리를 잡을 수도 있을 것이다. 이런 의미에서 「폴라」는 포개지는 중국식 상자 세트처럼 동일한 것이 잠재적으로 무한히 이어지는 연작으로서의 복제 가능성을 입증하고 있다.

스티글리츠가 사진 분리파를 만들다

유럽에서도, 1890년에 미국에 돌아왔을 때도 스티글리츠가 사진 잡지와 전시회에서 익히 보았던 회화주의 사진이라는 가치들은 변함없이 여전히 지속되고 있었다. 그러나 뉴욕카메라클럽에 합류하면서 스티글리츠는 거기에 대항하는 것이 아니라 지지하는 쪽으로 돌아설 수밖에 없었는데, 오직 클래런스 화이트(Clarence White, 1871~1925)
▲ 와 에드워드 J. 스타이컨(Edward J. Steichen, 1879~1973) 같은 사진가들만이 예술적 표현의 효과적인 수단으로 사진을 진지하게 다루고 있었기 때문이다. 1897년부터 스티글리츠는 잡지 《카메라 노트》를 편

▲ 1959d

집하기 시작했다. 잡지의 후원자였던 뉴욕카메라클럽의 보수적인 회원들의 격렬한 반대에 대항하여 그가 지지하는 회화주의 그룹을 위한 공개적인 토론의 장이 필요했기 때문이었다. 당시 뉴욕카메라클럽은 아마추어사진가협회와 함께 카메라 클럽 오브 뉴욕(Camera Club of New York)으로 합병됐다. 그러나 1902년 회화주의 그룹은 아방가르드
▲ '분리파'들처럼, 뉴욕카메라클럽에서 탈퇴하여 스티글리츠의 주도하에 사진 분리파를 구성했다. 스티글리츠는 1903년 편집을 도맡으면

▲ 1900a

1910–1919

2 • 앨프리드 스티글리츠, 「햇빛- 폴라-베를린 Sun Rays-Paula-Berlin」, 1889년
실버 젤라틴 프린트, 22×16.2cm

서 《카메라 워크》를 창간하는 한편 스타이컨의 격려와 지원을 업고 1905년 '사진 분리파의 작은 갤러리'를 열었다.

그러나 스티글리츠는 곧 회화주의 사진의 교묘한 조작에 대한 반감과 사진의 탁월한 미덕은 사진에 대한 '스트레이트(straight)', 즉 즉물적인 접근을 통해서만 발생한다는 믿음 때문에 사진 분리파 회원들과 마찰을 겪었다. 갤러리를 채운 분리파의 사진에서 충분히 만족할 만한 작품을 찾을 수 없다고 스타이컨에게 털어놓은 스티글리츠는 당시 파리에서 자리를 잡았던 스타이컨에 힘입어 갤러리를 진지한 작품으로 채웠다. 이와 같은 두 사람의 선택에 따라 사진이 모더니즘 회화 및 조각으로 대체되어 갔다. 1908년 스타이컨이 고른 로댕의 스케치를 시작으로 전시회는 점점 대담한 미적 취향을 반영하기 ▲ 시작했다. 레오와 거트루드 스타인, 혹은 가장 앞선 작품을 찾아 유● 럽을 헤매고 1913년 아머리 쇼를 조직했던 미국인들도 이런 대담한 취향에 한몫했다. 따라서 스티글리츠가 스트레이트 사진에 몰두하게 된 것은, 스타이컨이 찍은 로댕의 인물 사진을 통해 부각된 회화주의의 후기상징주의적 가치에서 비롯된 것이라기보다 입체주의와 아프리카 미술에 대한 신념에서 나온 것이라고 할 수 있다.

스타이컨의 「로댕과 생각하는 사람」[3]과 스티글리츠의 「삼등선실」[4]은 실제로 이런 극명한 대조를 보여 준다. 스타이컨은 초점이 맞지 않아 흐릿하게 보이는 로댕의 「빅토르 위고」 조각상이 만드는 신비로우면서도 정체 모를 수수께끼 같은 배경 앞에, 등을 구부린 조각 「생각하는 사람」을 마주보고 있는 조각가의 실루엣을 세부 묘사는 거의 드러내지 않은 채 드라마틱하게 배치해 놓았다. 반면 스티글리츠의 작품은 매우 인상적일 정도로 뚜렷한 형태를 드러내고 있다. 원양 정기선의 갑판 위에서 포착한 「삼등선실」은 배와 부두를 연결하는 널빤지에 의해 화면이 명확하게 대각선으로 구분되는데, 카메라의 시선은 위쪽의 부르주아 승객들의 행렬에서부터 시각적으로 분리된 채 우왕좌왕하고 있는 아래쪽의 사람들에게로 향해 있다. 이 사진에서

4 • 앨프리드 스티글리츠, 「삼등선실 The Steerage」, 1907년
사진요판 인쇄, 33.5×26.5cm

계급의 구분을 논하는 것은 더 이상 설득력을 지니지 못한다. 설사 모든 것을 동일한 초점으로 잡아내는 카메라의 공정하고 기계적인 시각 안에서 '부유층'이 구분된다 하더라도 이런 의미는 사진 속에서 리듬을 맞추며 구성된 타원형들(밀짚모자, 햇빛에 빛나는 테 없는 모자, 정기선의 굴뚝)로 바뀌어 있다.

다년간 회화주의 사진을 실험했던 스티글리츠가 1916년 여름 스트랜드의 사진에서 발견한 것은 더 이상 사회적 의미를 담고 있지 않은 이런 리듬의 원리였을 것이다. 그것이 「추상, 그릇(Abstractions, Bowls)」이든 「추상, 발코니 그림자, 트윈 레이크, 코네티컷」[5]이든 스트랜드는 빛의 유희를 매우 잘 다루고 있었으므로 사진 그 자체가 지닌 극단적인 선명함을 놓치지 않으면서도 볼록함과 오목함, 혹은 수평면과 수직면을 서로 융합시키며 신비로운 이미지를 만들었다. 실제로 스트랜드 사진이 지닌 '추상성'이 사진의 대상물들을 알아보지 못하도록 의도된 것 같지는 않다. 어두운 정원을 배경으로 서 있는 울타리를 표현한 「흰 담장(The White Fence)」(1916)과 같은 작품처럼 일상을 보여 주는 스트랜드의 작품을 보면 여러 가지 사물을 단순히 기록하는 것에서 벗어나 평범한 시선 너머로 관심을 집중시키는 '하이퍼-비전(hyper-vision)'에 깜짝 놀라게 된다.

스트랜드의 사진이 스티글리츠에게 준 충격은 모더니즘이 더 이상 유럽의 독자적 생산물이 아니라는 확신을 갖게 되면서 더 크게 다 ▲ 가왔다. 스트랜드의 새로운 작품을 접한 바로 그 시기에 조지아 오

3 • 에드워드 스타이컨, 「로댕과 생각하는 사람 Rodin and The Thinker」, 1902년
중크롬산 고무 인화

5 • 폴 스트랜드, 「추상, 발코니 그림자, 트윈 레이크, 코네티컷 Abstraction, Porch Shadows, Twin Lakes, Connecticut」, 1916년
실버 플래티넘 프린트, 32.8×24.4cm

키프(Georgia O'Keeffe, 1887~1986)의 「목탄으로 그린 선과 공간(Lines and Spaces in Charcoal)」이라는 드로잉 연작을 본 그는 또다시 충격을 받았다. 친구에게서 오키프의 작품을 건네받은 스티글리츠는 1916년에 오키프의 전시를 열었으며, 오키프가 1917년에 작업한 청순한 빛으로 가득한 추상적인 수채화는 291 갤러리의 마지막 전시를 장식했다.

1918년은 스티글리츠의 인생과 예술이 새롭게 시작된 해였다. 오키프와 함께 살기 시작한 그는 뉴욕의 레이크 조지에서 여름을 보내면서 다시 사진에 열중했다. 어떤 면에서 그는 사진의 '하이퍼-비전'이 보여 주는 극단적 순수함이라는 측면에서 스트랜드를 능가하려는 것처럼 보인다. 하지만 다른 작업에서는 「햇빛-폴라-베를린」에서 시작했던 탐구, 즉 "사진이란 무엇인가?"라는 질문에 대한 솔직한 대답으로 돌아갔다.

자르기의 추상성

이 질문에 대한 가장 급진적인 대답은 스티글리츠가 1923~1931년 사이에 「등가물」[6]이라는 제목으로 만든 구름 사진 연작의 형태로 나왔다. 그 답은 "___란 무엇인가?"라는 존재론적 질문에 대한 모더니스트들의 여러 응답에서 보는 것과 같은 통일성을 향한 충동이었다. 예를 들어 회화 매체에 대해 질문한다면 모노크롬, 그리드, 수열적으로 배열된 이미지 등의 형태를 취하는 응답들이 나올 것이다. 스티글리츠의 대답은 이제 컷이나 잘라 낸 장면의 특성에 집중된다. 즉 사진은 큰 것에서 반드시 잘라 낸 어떤 것이다. 하늘의 연속적 표면의 일부를 잘라 낸 「등가물」은 그 자체로 컷의 기능을 보여 준다. 이는 하늘이 끝없이 광대하고 사진은 그것의 작은 일부여서 그런 것만이 아니라 하늘이 본질적으로 구성된 것이 아니기 때문에 그렇다. 이 ▲ 사진은 뒤샹의 레디메이드처럼 서로 관계가 없는 사물 사이에서 뜻밖의 구성적 관계를 찾아내려 하지 않는다. 그보다 자르기는 이미지의 모든 부분에 동시에 작용한다. 이때 이미지 안에서 반향되는 메시지는 단 하나다. 즉 잘리고 위치가 바뀌며 분리되는 단 한 번의 작용으로도 이미지의 맥락은 이것에서 저것으로 바뀔 수 있다.

이렇게 그 배경(「등가물」에서는 하늘)에서 이미지가 잘려 나간 분리의 느낌은, '토대'에서 불안정하게 잘려 나간 관람자들이라는 느낌을 주면서 배가된다. 자잘한 은빛의 파편들이 솟아오르는 듯한 구름의 수직성에서 비롯된 방향 상실로 인해 어디가 위쪽이고 아래쪽인지 알수 없으며, 한편으로는 세상의 많은 것을 담고 있는 것 같은 이 사진이 왜 방향 감각과 땅에 발을 붙이고 있다는 안정감 같은 세상과 우리의 관계에 대한 가장 원초적 요소들을 표현하고 있지 않은지 이해할 수 없기 때문이다.

당연하게도 스티글리츠는 자유로워 보이는 이 이미지에 대지와 수평선에 대한 어떤 암시도 남기지 않았다. 그래서 문자 그대로 보자면 「등가물」은 자유롭게 부유한다. 하지만 우리를 대지와 연결시켜 주는 수평선으로 인해 밝음과 어둠이 나뉘듯, 이 사진의 여러 부분에서 밝은 부분과 어두운 면이 서로 가파르게 만나 세로축을 형성하면서 강한 방향성을 낳기 때문에(즉, 일종의 방향감) 사실 사진들은 그 잃

6 • 앨프리드 스티글리츠, 「등가물 Equivalent」, 1927년경
실버 젤라틴 프린트, 9.2×11.7cm

어버린 수평선을 형식적으로 흉내 내고 있다고 볼 수 있다. 수평선이 이렇게 형식적으로 반복되긴 하지만 수직 형태를 띠는 구름 속에서 머무를 수는 없으므로 곧 사라져 버린다.

이때 컷이나 크롭은 사진이 절대적이고 본질적인 현실의 치환임을 강조하는 스티글리츠의 방식이 된다. 이것은 사진 이미지가 실제와 다르게 평면적이거나 흑백이거나 조그맣다는 의미가 아니다. 종이에 빛이 투사된 흔적인 사진에서는 실제 세상에서 보이는 세로축의 방향감이 더 이상 '자연스러워' 보이지 않기 때문이다. 마치 책에서 세로쓰기한 글이 자연스럽지 않듯이 말이다. 바로 이런 '등가물' 속에서 '스트레이트' 사진과 모더니즘은 효과적으로 두 손을 맞잡을 수 있다.　RK

더 읽을거리

Jonathan Green (ed.), *Camera Work: A Critical Anthology* (New York: Aperture, 1973)

Maria Morris Hambourg, *Paul Strand, Circa 1916* (New York: Metropolitan Museum of Art, 1998)

William Innes Homer, *Alfred Stieglitz and the American Avant-Garde* (Boston: N.Y. Graphic Society, 1977)

Dickran Tashjian, *Skyscraper Primitives: Dada and the American Avant-Garde, 1910–1925* (Middletown, Conn.: Wesleyan University Press, 1975)

Allan Trachtenberg, "From *Camera Work* to Social Work," *Reading American Photographs* (New York: Hill and Wang, 1989)

▲ 1914

1917a

피트 몬드리안이 2년 동안의 집중 연구 끝에 추상을 돌파하고 신조형주의로 나아간다.

1914년 7월 가족을 방문하러 네덜란드를 찾은 피트 몬드리안은 때마침 터진 제1차 세계대전에 휘말려 5년 동안 파리로 돌아가지 못했다. 1912년 초 파리로 처음 떠날 당시 그의 마음속에 있던 하나의 목표는 입체주의에 정통하겠다는 다짐이었다. 그러나 몬드리안은 혁신적으로 콜라주를 도입한 이 운동이 최근에 방향을 수정했으며 재현 기호로서의 위상을 갖게 됐다는 사실을 몰랐기 때문에 시계태엽을 거꾸로 감아 1910년 여름으로 돌아갔다. 입체주의 역사에서 중요한 해인 1910년은 피카소와 브라크가 자신들이 완전히 추상적인 그리드에 도달하기 직전까지 갔음을 깨닫고 뒷걸음친 해였다. 그들은 회화에 지시성을 지닌 파편들을 다시 삽입했고(예를 들면 피카소의 「다니엘-헨리 칸바일러의 초상」에서 넥타이와 수염 같은 것) 곧이어 문자를 회화면과 평평하게 집어넣었다. 그 문자는 회화 안의 다른 모든 것들을 상대적으로 삼차원으로 보이게 하기 위한 것이어서 적어도 그 회화의 재현적 특징만은 암시될 수 있었다.

몬드리안은 이 분석적 입체주의를 신지학과 혼합된 세기말적 상징주의의 관점으로 해석했고(신지학이란 동서양의 여러 종교와 철학을 결합한 초자연적이면서 혼합적인 사조로서 20세기 초에 성행했다.) 그가 추구하고 있는 것이 바로 피카소와 브라크가 가장 두려워했던 추상과 평면성이라는 사실을 재빨리 알아차렸다. 추상과 평면성은 그의 신념 체계의 핵심인 '보편성'의 범주와 일치했기 때문이다. 몬드리안은 정면 시점을 적용해서 그가 즐겨 쓰는 모티프(처음에는 나무였고 그 다음에는 건축물이었다. 가장 유명한 건축물 모티프는 1914년에 그린 것으로 건물이 부서져서 속이 드러난 벽이었다.)를 입체주의의 그리드보다 더 엄밀한 직각 형태로 변형하는 방식을 찾아냈다. 이 방법을 통해 그가 이미지의 **특수성**이라고 불렀던 것이 극복되고 공간의 환영은 '진리', 즉 모든 사물의 '영구불변한' 본질인 수직과 수평의 대립으로 대체된다. 당시 몬드리안은 이 방식에 절대로 오류가 없다고 생각했다. 다시 말해 모든 형상이 수평 대 수직의 단위로 이뤄진 패턴으로 디지털화되어 표면 전체에 널리 퍼지게 되면 모든 위계(예컨대 모든 중앙 집중성)도 사라지기 때문에 모든 것은 공통분모로 환원될 수 있다. 이제 회화의 기능은 세계의 기저에 있는 구조를 드러내는 것이며 그 구조는 이항 대립으로 이루어진 것으로 이해된다. 그러나 더 중요한 것은 이런 대립항들이 어떻게 서로를 중립화시켜서 영원한 평정 상태를 이루는지를 보여 주는 것이었다.

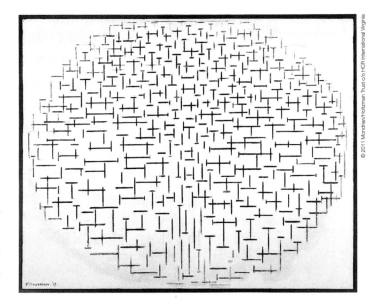

1 · 피트 몬드리안, 「흑백 구성 10번 Compositie 10 in Zwart Wit」, 1915년
캔버스에 유채, 85×108cm

이처럼 결정적인 시점인 1914년에 몬드리안은 네덜란드로 갔다. 고립된 생활을 했던 프랑스에서와 달리 네덜란드에서 그는 활발한 활동을 벌일 수 있었다. 1908년 초에 네덜란드 자연주의를 버리고 모더니즘을 받아들이자마자 그는 네덜란드 아방가르드 진영의 지도자로 부상한 바 있다. 돔뷔르흐의 미술가 공동체에서 옛 신지학 동료들과 어울리며 작업한 몬드리안은 파리로 떠나기 전에 다양한 후기인상주의 양식으로 그렸던 작은 고딕 성당과 바다, 방파제 같은 모티프에 자신의 디지털화 기법을 적용하고자 했다. 그 결과 단 두 점의 회화 작품, 「방파제와 바다」란 별칭을 가진 1915년의 「흑백 구성 10번」[1]과 「구성 1916(Composition 1916)」을 제작했는데 두 점 모두에서 현저한 변화를 읽을 수 있다.

이런 변화의 가장 주요한 요인으로 몬드리안이 헤겔의 철학을 접했다는 점을 들 수 있다. 몬드리안은 헤겔을 통해 디지털화에 내재된 정적인 특징과, 본질적 진리는 환영의 세계 뒤에 존재한다는 신플라톤주의적 사고에서 벗어났다. 왜냐하면 헤겔의 변증법은 대립항에 기반을 두고 있기는 하지만 대립항들의 중립화를 추구하는 것이 아니라, 반대로 긴장과 모순에 의해 움직이는 역동적 체계이기 때문이다.

▲ 1912　　● 1911　　■ 1913

2 · 피트 몬드리안, 「선 구성 Compositie in lijn」, 1916/1917년
캔버스에 유채, 108×108cm

이는 당시 몬드리안이 정한 일생의 모토 "각각의 요소는 그 반대 요소에 의해 결정된다."는 헤겔의 철학에서 직접 영향을 받았다. 이제 문제는 가시적 세계를 기하학적 패턴으로 번안(translating)하는 것이 아니다. (현실 세계를 코드의 형식으로 바꾸는 일련의 자의적 기호들을 확립하는 문제이므로 '코드 변환(transcoding)'이라는 용어가 더 적합할 것이다.) 오히려 문제는 가시적이든 아니든 세계를 지배하는 변증법의 법칙을 캔버스 위에 만드는 것이다.

「흑백 구성 10번」과 「구성 1916」은 둘 다 디지털화 방식을 세련되게 적용한 드로잉에 기반을 두고 있지만, 디지털화 방식뿐 아니라 그 과정의 결과물인 전면적 대칭도 포기했다.(이 작업 이후 대칭은 몬드리안의 작업에서 금기시됐다.) 이 두 회화의 시초가 된 '더하기/빼기' 드로잉에서 몬드리안은 위에서 내려다본 방파제가 만드는 수직성과 바다 위 반사면의 수평성이 만나서 생긴 십자 구조를 탐구했다. 그러나 우리가 이 회화에서 주목할 것은 십자형 자체보다는 그 형태의 형성과 분해가 ▲ 동시에 일어나고 있다는 점이다. 이를 정확하게 간파한 테오 판 두스뷔르흐(Theo van Doesburg, 1883~1931)는 "방법론적 구성은 '~이다'보다

▲ 1917b, 1928a, 1937b

는 '~되다'를 구체적으로 보여 준다."고 썼다. 「구성 1916」을 완성하자마자 몬드리안은 이 작품이 수직성만 지나치게 강조했다고 스스로 비판하긴 했지만, 교회의 정면임을 나타내는 지시물들은 모두 작품에서 삭제됐다. 이 작품은 더 이상 코드 변환된 세계의 볼거리가 아니라 디지털화된 회화 미술의 요소 자체, 즉 각각의 기본 암호로 환원된 선, 색, 면이다. 비록 몬드리안은 원래부터 갖고 있던 정신주의적 입장을 완전히 버리지는 않았겠지만 그의 미술은 이제 회화의 물질성 자체에 대한 가장 엄밀한 연구 중 하나인 회화의 기표 분석이 됐으며 앞으로도 그렇게 남을 것이다. 이처럼 극단적 이상주의로부터 극단적 ▲ 유물론으로 변증법적으로 도약하는 것은 초기 추상미술 선구자들의 진화 과정에서 자주 나타나는 공통점이다.

몬드리안의 환원 원칙은 최대 긴장의 원칙이다. 직선은 단지 '긴장한' 곡선일 뿐이다. 이런 논리는 면에 적용된 후에(더 평평할수록 더 긴장한다.) 색채에 적용됐다. 이로부터 4년 후인 1920년에 삼원색(검정, 회색, 흰색과 더불어 빨강, 노랑, 파랑을 사용했다.)을 채택했는데, 이것은 몬드리안의 논리에서 필연적인 결과였다. 우선 그는 색채는 빛의 순수성(정신성)을 훼손하는 질료라는 괴테의 색채 개념을 머리에서 지웠다. 색채는 마지막으로 남아 있는 재현의 흔적으로서, 상징주의와의 관계 때문에 색채의 모방적 특징을 파악하기는 쉽지 않았을 것이다. 작업의 발전 속도가 느리긴 했지만 몬드리안은 1916년 중반 「선 구성」[2]에서 순수 추상으로 돌진하기 시작했다.

몬드리안의 작업은 지시의 의무에서 해방되자 급속도로 진전됐다. 1917년 초에 완성된 「선 구성」은 앞선 두 작품에 나타난 역동성을 극대화하고 본래의 임의성과 의도적인 비(非)위계적 질서 사이의 긴장을 강조한다. 그러나 몬드리안은 이 작품을 통해 회화 언어의 주요 요소가 여전히 그의 작업에서 다소 소극적인 역할을 한다는 점을 깨달았다. 왜냐하면 형상 그 자체는 전적으로 그리드에 의해 분산되고 그리드 안으로 흡수되어 완전히 가루처럼 흩어져서 가상(눈에 띄게 강조된 선 단위들의 집합)으로 존재하지만, 검정 혹은 진회색 선 뒤의 흰 배경은 아직 완전히 '긴장'하지 않았기 때문이다. 배경은 흩어져 있는 회화 요소들을 가상으로 서로 연결시켜 주는 기하학적 관계들에 의해 시각적으로 작동하지만 그 자체로는 형상으로 채워지길 기다리는 빈 공간으로 존재한다. 당시에 몬드리안은 배경이 배경으로 존재하는 것을 그만둘 때만 이 상황이 종결될 것이라고 이해했다. 다시 말해 형상과 배경 사이의 대립, 즉 재현의 조건은 순수 추상의 미학적 프로그램이 완성되려면 없어져야만 한다는 뜻이다. 이를 성취할 수 있는 방법을 찾기 위해 몬드리안은 1917년부터 1920년까지 부단히 노력했다.

몬드리안은 「선 구성」을 완성한 직후에 시작한 연작에서 중첩된 평면들을 모두 없앴다. 이 연작을 처음 제작할 때는 화면을 측면으로 확장하면 환영 문제를 해결할 수 있을 거라고 생각했다. 그러나 몬드리안은 화면 밖으로 미끄러져 나갈 것 같은 부유하는 색면은 여전히 배경의 중립을 전제로 삼고 있음을 깨달았다. 그는 점차 채색된 직사각형을 일렬로 정렬시켰고, 무엇보다도 직사각형 사이의 공간 자체를 다양한 농담의 흰 직사각형으로 분할함으로써 소극적인 틈새 개념을

없애며 연작을 마무리했다.

배경으로 존재하는 배경을 없애는 작업은 빠른 속도로 진행돼 마지막에는 모듈화된 그리드 단계로 나아갔다. 몬드리안은 이 그리드를 1918~1919년에 제작된 아홉 점의 회화에서 연구했다. 그는 캔버스 자체의 물리적 비율을 바탕으로 캔버스를 규칙적인 단위로 분할했고, 표면 위로 선험적 이미지를 투사하는 것을 원칙적으로 억제하는 연역적 구조를 수용했다. 배경과 배경이 아닌 것 사이에는 어떤 차이도 없다.(즉 배경은 형상이고 화면은 이미지다.) 캔버스 표면 전체가 다시 그리드가 됐지만 그리드는 이제 더 이상 빈 공간에 놓인 입체주의의 그리드가 아니다. 왜냐하면 지금 캔버스의 전 구역은 동일한 크기의 직사각형 단위로 분할돼 있기 때문이다.

하지만 이것이 모든 단위의 무게가 동일하다는 것을 의미하진 않는다. 몬드리안은 '다이아몬드' 회화라고 불리는 최초 넉 점의 작품을 포함해 이 모듈 캔버스 연작에서 어떤 단위는 더 두꺼운 윤곽선이나 색채로 강조하고 어떤 단위는 강조하지 않는 방식으로 서로 대조시키는 작업을 결코 포기하지 않았다. 이것은 몬드리안의 헤겔주의에서 비롯된 결과였다. 즉 역동적 긴장은 작업의 핵심이 돼야 하지만 그리드는 자동으로 이것을 용인하지 않는다.(그 이유를 정확히 말하면 규칙적인 ▲ 그리드의 전면적인 연속성은 애드 라인하르트와 그를 추종하는 다수의 미니멀리즘 미술가들이 유독 좋아했던 긴장의 파토스를 없애기 때문이다.) 그래서 「어두운색의 장기판 구성」과 「밝은색의 장기판 구성」[3]이라는, 구성이 거의 없는 작품에는 작동 모듈의 '객관적' 데이터와 색채 분포의 '주관적' 작동이 서로 충돌한다는 느낌이 분명하게 나타난다. '보편성'이 발현하기 위해서는 적어도 당분간 '특수성'은 사라져야만 한다.

두 장기판 회화가 그런 유형의 작품 중 마지막에 해당된다. 그는 이 작품을 1919년 봄에 완성하자마자 파리로 돌아갔다. 이때 그는 입체주의에서 비롯된 회화의 여러 문제에 대한 궁극적인 해답을 모듈 그리드 작업에서 발견했다는 확신에 차 있었다. 그러나 파리는 피카 ● 소의 신고전주의 작품 전시회가 개최되는 등 전환의 시기를 맞고 있었다. 분명 이런 상황으로 인해 몬드리안은 '특수성'의 완전한 '제거'는 유토피아의 꿈에 불과하며 더욱이 모듈 그리드는 엉뚱하진 않더라도 너무 급진적이며 시대를 앞선 해결책이라는 것을 깨달았다. 그의 작업은 아마 지각의 조건이 변할 먼 미래의 것이었고 당시에는 아무도 이해할 수 없는 것이었다. 더욱이 몬드리안은 모듈 그리드가 자신의 이론과 신념에 부합하지 않는다는 것을 깨닫기 시작했다. 이런 그리드의 기본은 반복이며(몬드리안에게 기계의 반복적 리듬과 계절의 반복적 리듬은 다르지 않다.) 망 조직(정사각형들의 연결 망으로 분할)은 환영적 시각 효과(모든 환영은 자연이 만든 것이다.)를 발생시키기 때문에 '자연적인 것'을 금지한 그의 이론에 대한 이중 부정이라고 느낀 것이다.

신조형주의의 창안

1920년 말에 이르자 몬드리안이 '신조형주의'라고 이름 붙인 원숙기 양식이 자리를 잡았다. 신조형주의는 몬드리안이 모듈 방식을 점차 지워 나가는 작업을 집중적으로 한 후에 나온 결과물이었다. 그가 설

▲ 1913　　　　　　　　　　　　　　　▲ 1957b　　　● 1919

1910–1919

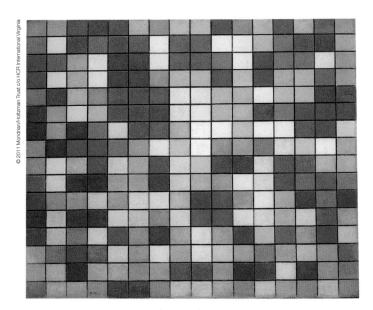

3 · 피트 몬드리안, 「그리드 구성 9: 밝은색의 장기판 구성 Composition with Grid 9: Checkerboard Composition with Light Colors」, 1919년
캔버스에 유채, 86×106cm

정한 이 난해한 목표는 위계의 측면에서 형상과 배경을 대립시키지 않으면서 구성을 재도입하는 일이었다. 그가 택한 방법은 규칙적 그리드를 탄생시켰던 논리와 동일하지만 지금은 그것이 역전됐다. 이 새로운 평정 상태는 모든 단위들의 균등화에 기반을 두지 않고 그 단위들의 불협화음에 기반을 두고 있다. 그리드가 교차할 때 검은색 선이 밀집되어 생기는 시각적 깜박임의 효과뿐 아니라 색채 대비의 가능성까지, 시각적 환영은 완전히 제거됐다. 즉 색면은 나란히 인접하지 않고 대부분 회화의 경계로 자리를 옮겼다. 형상과 배경의 대립이 사라진 것과 마찬가지로 모듈 그리드 내에서도 대립은 사라졌다. 명확하게 구분되는 각각의 단위들은(이때 삼원색이 등장한다.) 다른 단위들이 중심이 되려는 성향을 붕괴시킨다.

최초의 신조형주의 회화 「노랑, 빨강, 검정, 파랑, 회색의 구성」[4]은 이 새로운 방식의 효율성을 증명한다. 회화의 균형 논리에 의거해 중앙에 큰 정사각형을 배치했지만 실제로 그렇게 지각되지는 않는다. 게슈탈트(혹은 형상과 그 뒷배경이 분리된 형태)의 개념에 반하는 신조형주의에서는 아무것도, 심지어 대칭축에 있는 직사각형이나 정사각형처럼 쉽게 인지되는 형상조차 주의를 끌면 안 된다. 이제 신조형주의 회화는 소우주의 모델, 즉 변증법적 사고의 파괴력이 매번 새롭게 시험되는 실천적-이론적 대상이 될 것이다. 여기서 **매번 새롭게**에 주목할 필요가 있다. 몬드리안은 기하학적 추상미술 전통에 속하는 화가들과는 달리 한 가지 공식만 고집하지는 않았다. 그의 구성에는 미리 정해 놓은 것이 없었고, 매번 변증법적 방식에 따라 이전의 구성을 개선해 새로 구성하되 동일한 목표를 지향했다. 그 목표는 바로 새로운 유형의 평정 상태, 즉 긴장 관계 속에 있는 평정 상태의 창조였다. 그는 평정 상태를 만들기 위해 구성 요소 각각에 최대 에너지를 부여했는데 이는 군사 전략가들이 전후에 채택한 전쟁 억제 이론(상호확증파괴 전략, MAD)의 작동 방식과 유사했다.

몬드리안은 신조형주의를 공표한 직후 몇 년 동안 가장 집중적으로 작업했다.(신조형주의 작품의 5분의 1이 1920년 말부터 1923년 사이에 제작됐다.) 연작은 아니지만 세 종류의 구성을 반복해서 사용하면서 매번 다르게 변형시켰는데, 캔버스 한 부분에 미세한 변화를 줄 때마다 화면 전체를 새로 구성해야 했다. 이는 몬드리안의 회화 언어를 원색의 색면과 '비색채 요소'(검정색 선, 흰색 색면 그리고 아주 가끔 회색 색면)로 과감하게 양분해서 보면 더 분명하게 드러난다. 각기 다른 세 유형의 구성은 캔버스에서 어떤 한 요소가 두드러져도 나머지 다른 요소들의 결합에 의해 그 지배력이 약해진다는 전제를 바탕으로 한다.(화면을 지배하는 것처럼 보이는 요소는, 앞서 최초의 신조형주의 회화에서 논했듯이 캔버스 중앙에 있는 큰 정사각형 혹은 정사각형에 가까운 형태일 수도 있고, 화면 중앙 부근에서 화면을 양분하는 두 개의 선일 수도 있다. 또는 화면 네 귀퉁이 중 하나에 접해 있는 사각형, 즉 캔버스 가장자리를 제외한 두 개의 선으로 구성된 사각형일 수도 있는데, 이 경우 사각형은 채색됐거나 되지 않은 '개방적인' 큰 색면이 된다.) 또한 몬드리안이 말한 "역동적 평정 상태" 원칙(1930년대에 정립된 개념)을 직접적으로 적용하면 회화 언어가 극단적으로 제한되는 것처럼, 한 작품을 구성하는 요소의 개수를 줄이면 그 작품의 각 요소들에 할당되는 긴장감을 높일 수 있다. 이것을 가장 잘 보여 주는 작품이 「두 줄의 선으로 이루어진 마름모꼴 구성」(1931)이다.[5] 꼭짓점을 딛고 서 있는 정사각형의 흰 표면을 가로지르는, 두께가 다른 검정 수직선과 수평선은 마름모꼴 표면의 좌측 하단 가장자리 근처에서 교차한다. 이 작품은 언뜻 보기엔 너무 단순해서 팽팽한 긴장감의 근원이 단번에 파악되지 않는다. 이 '교차 지점'은 관객이 쉽사리 믿게 되는 것과는 반대로(더 정확히 말하자면, 몬드리안의 미술이 끈질기게 이의를 제기했던 지각의 습관에 따라 판단하는 것과 반대로) 캔버스를 대칭되는 동일한 모양으로 양분하는 가상의 사선 축이 **아니라 그 근처에** 놓여 있다. 흰 색면 네 개의 모양은 제각각이다. 좌측 하단의 아주 조그마한 삼각형과 캔버스의 가장 넓은 면적을 차지하는 커다란 오각형은 서로 완전히 다른 모양이지만 나머지 두 개의 불규칙한 사각형은 거의 비슷해 보인다. 이 두 사각형은 모양은 물론, 검정색 띠의 폭에서 거의 분간되지 않을 만큼 미세한 차이를 보이는데, 바로 이 폭의 차이가 대칭에 잠재된 정적인 성향을 은근슬쩍 없애고 회화를 동적으로 바꿔 준다. 몬드리안의 동료 작가들은 몬드리안 미술에서 절대적인 금기였던 대칭에 이토록 가까이 다가갈 엄두를 내지 못했다. 그 이유는 아무도 대칭을 부각시키는 동시에 약화시키는 것이 가능하다고, 더 정확히 말하면 변증법적으로 가능하다는 확신을 갖지 못했기 때문이다.

"전체의 대리물"

일명 '마름모꼴' 회화에 관한 글은 꽤 많이 있다.(몬드리안이 추상화가로서 1918년부터 1944년까지 제작한 작품 중 16점의 회화에 그는 직접 프랑스어로 '타블로 로장지크(tableaux losangiques)' 즉 마름모꼴 회화라는 이름을 붙였다. 미술사학자들은 이를 '다이아몬드'라고 부르기도 했지만, 사실 그 회화는 네 꼭짓점 중 한 꼭짓점을 밑으로 돌려서 세운 정사각형 캔버스이므로 그 어떤 것도 적절한 용어는 아니다.) 선행된 연구들의 주요 논점은 확장과 한계의 대립 관계에 관한 '마름모꼴' 회

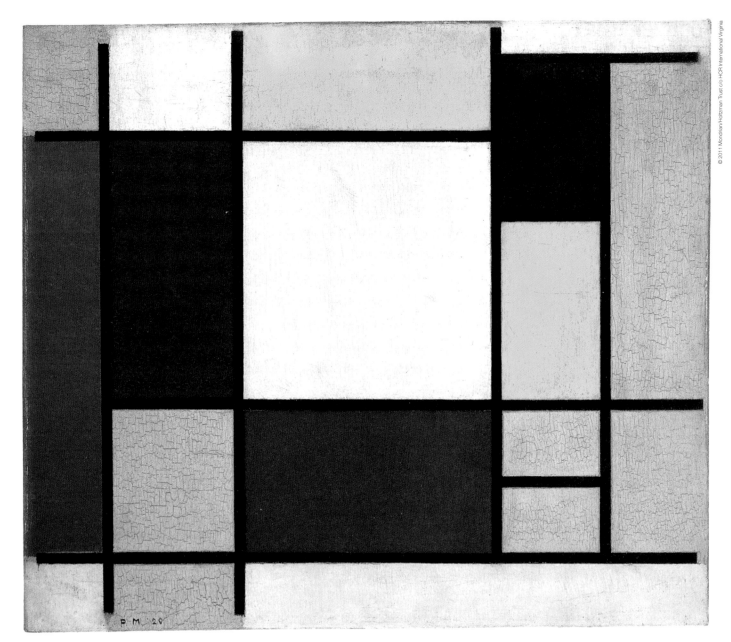

4 • 피트 몬드리안, 「노랑, 빨강, 검정, 파랑, 회색의 구성 Composition with Yellow, Red, Black, and Gray」, 1920년
캔버스에 유채, 51.5×61cm

화의 모순된 본질이다. 몬드리안은 자신의 캔버스가 그것이 최종적으로 놓이는 건축 환경으로부터 독립되어 자율적으로 존재하기 때문에 캔버스 자체가 소우주가 된다고 줄곧 강조했다. 그러나 언뜻 봐서는, 그는 이 마름모꼴 구성이 주위 공간으로 가상적으로 확장되는 것을 지지하는 것처럼 보인다. 더 정확히 말하면 이 회화가 전체의 파편, 즉 눈에 보이지는 않지만 전체 공간을 아우르는 가상적 직각 그리드 의 일부임을 암시하는 듯하다. 이런 해석은 1950년대에 화가 막스 빌(Max Bill)과 좀 더 후에 미술사학자 마이어 샤피로(Meyer Schapiro)에 의해 널리 알려졌다. 이는 데 스테일 운동(몬드리안은 1917년부터 1924년까지 데 스테일의 핵심 회원이었다.)의 중요한 슬로건이었던 회화와 건축의 통합, 그리고 몬드리안이 생각했던 유토피아, 즉 미술이 분해돼 환경으로 흡수되는 미래의 유토피아와 일치하는 듯 보인다. 이렇게 몬드리

안의 '마름모꼴' 형식과 그의 건축관을 연관 짓는 것이 그럴듯해 보이지만 사실 이런 해석은 작품과 이론 모두에 대한 오해에서 나온 것이다.

우리가 알고 있는 것과 반대로 몬드리안은 항상 신조형주의 캔버스는 제한된 총체성, 그가 즐겨 쓰던 표현으로 말하면 "전체의 대리물"이라고 주장했다. 그러므로 그의 캔버스는 (무질서하든, 자연적이든, '불확실'하든, 그 어떤 환경에 놓이든) 환경과 필연적으로 대립하는데, 이런 대립은 현대 건축이 미술과 보편적 원칙을 공유함으로써 무난하게 미술과 통합하는 지점에 도달해야만 해소된다는 것이다. 그러나 그는 이것이 요원한 미래의 이야기일 것이라고 경고했다. 그는 신조형주의가 나오기 이전부터, 주변 환경과 '조화를 이루지 못하고' 홀로 두드러지는 자신의 캔버스가 추상적으로 조성된 환경으로 인류가 진보하

▲ 1928a, 1937b, 1947a, 1959e, 1967c ● 1917b

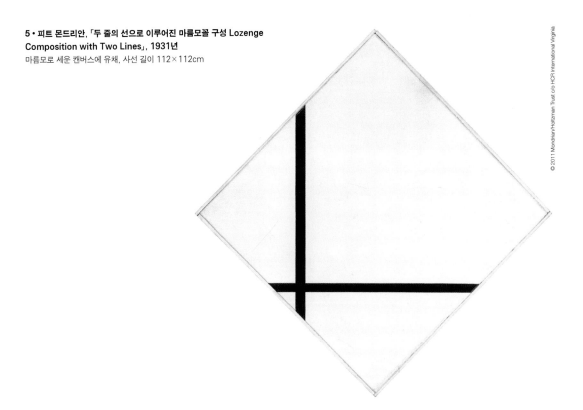

5 • 피트 몬드리안, 「두 줄의 선으로 이루어진 마름모꼴 구성 Lozenge Composition with Two Lines」, 1931년
마름모로 세운 캔버스에 유채, 사선 길이 112×112cm

는 과정에서 일종의 가속장치 역할을 할 수 있다고 생각했다.(신조형주의라는 용어는 1917년의 글에 최초로 나온다.) 1920년대 몬드리안이 건축에 몰두하면서 이런 관점은 점차 발전하여 1927년에 쓴 「집-거리-도시(The Home—Street—City)」라는 글에서 정점에 이르렀다. 몬드리안은 건축과 도시계획의 주어진 조건에서 일개 신조형주의 미술가가 할 수 있는 최선은 작업실 공간을 자신의 회화에 맞춰서 미학적으로 엄밀하게 조정하는 것이라고 주장했다. 그는 궁극적으로 기존의 환경에 신조형주의를 도입해서 집 전체의 변형을 이끌어 내기를(작업실이 그 안에 있던 신조형주의 회화에 맞춰 변형된 것처럼 집이 신조형주의적 작업실에 맞춰서 변형되기를) 희망했다. 또한 이와 동일한 과정이 거리 전체, 나아가 도시 전체로, 전 세계로 확산되기를 기대했다. 이와 같은 연쇄 작용에 대한 유토피아적 믿음을 고수했던 몬드리안은 1920년부터 죽을 때까지 작업실 겸 주거 공간의 벽에 채색된 판지를 붙이고 작품의 진척 과정에 맞춰 판지의 개수와 크기, 위치를 계속 바꾸면서 '다색-조형 환경(chromo-plastic environment)'을 만들어 갔다.(이런 진행형 작업, 특히 몬드리안이 1921년부터 1936년까지 살았던 파리의 데파르 거리 26번지 작업실 겸 아파트는 유럽 아방가르드의 핵심이었으며 이곳을 방문한 수많은 미술가들은 깊은 인상을 받았다. 가장 유명한 예가 알렉산더 칼더인데, 그는 1930년 10월 이곳에 방문한 이후 추상으로 전환했다.)

▲

현대 사회에서 유토피아는 순진한 발상처럼 보이는데, 몬드리안 자신도 설득력이 없다는 점을 잘 알고 있었다. 그러나 바로 이 점이 그가 회화의 목표를 세우고 가장 불리한 환경에서도 회화가 수행해야 하는 역할을 제시한 이유이다. 그 목표는 다음과 같다. 회화의 그리드는 실제로 건축 공간으로 확장되지는 않지만 각각의 그림에는 확장하는 힘이 주어질 것이다. 또한 회화는 "공간 속에서 빛을 발하고" 이로써 그 주변의 볼품없는 것들을 "수정하게" 될 것이다. 그리고 그에

너지 덩어리는 강력한 힘을 갖게 돼 회화가 걸린 방을 시각적으로 통제하게 될 것이다. YAB

더 읽을거리

Carel Blotkamp, *Mondrian: The Art of Destruction* (New York: Harry N. Abrams, 1994)
Yve-Alain Bois, "The De Stijl Idea," *Painting as Model* (Cambridge, Mass.: MIT Press, 1990)
Piet Mondrian, *The New Art—The New Life* (Boston: G. K. Hall & Co, 1986)
Yve-Alain Bois, Joop Joosten, and Angelica Rudenstine, *Piet Mondrian* (Washington, D.C.: National Gallery of Art, 1994)
Joop Joosten and Robert P. Welsh, *Piet Mondrian*, catalogue raisonn 2 vols (New York: Harry N. Abrams, 1998)

▲ 1931b, 1955b

1917_b

1917년 10월 테오 판 두스뷔르흐가 네덜란드 레이던에서 《데 스테일》을 창간한다. 이 저널은 1922년까지는 매달, 그 이후에는 부정기적으로 발행된다. 1932년 마지막 호는 판 두스뷔르흐의 사망 직후 헌정의 의미로 발행된다.

1910–1919

데 스테일의 정의에는 (1) **저널**, (2) 이 저널을 중심으로 모인 미술가 **그룹**, (3) 이 그룹의 구성원들이 공유한 **이념**, 이렇게 세 가지가 있다. 테오 판 두스뷔르흐는 1927년에 이 운동을 회고하는 글에서 이 세 가지 정의를 모두 사용했다. 첫 번째, '저널'은 가장 일차적인 정의다. 저널이 이 미술 운동에서 가장 중요한 결과물임은 부정할 수 없는 사실로, 《데 스테일》은 추상미술에 공헌한 최초의 정기간행물로 인정받고 있다. 또한 저널은 여러 지역에 흩어져 있어서 경우에 따라서는 한 번도 만난 적이 없는 구성원들 간의 주요 연결 고리 역할을 했다. 그러나 저널이 유럽 아방가르드의 모든 양상을 수용하는 절충적 성격을 띠었던 탓에 과연 데 스테일을 미술 운동이라고 부를 수 있는지는 의문이다. 첫 번째 정의에 따르면 저널 《데 스테일》에 담긴 모든 것이 '데 스테일'이다. 그러나 1927년 판 두스뷔르흐가 했던 것처럼 데 스테일의 '주요 협업 작가'로 다다 미술가 후고 발, 한스 아르프, 한스 리히터, 이탈리아 미래주의 미술가 지노 세베리니, 러시아 구축주의의 ▲ 엘 리시츠키, 그리고 조각가 콘스탄틴 브랑쿠시에 더해, 알도 카미니 (Aldo Camini)와 I. K. 본셋(I. K. Bonset)을 포함시키면(알도 카미니와 I. K. 본 셋은 판 두스뷔르흐가 미래주의와 다다 미술가로 활동할 때 사용했던 예명이다.) **그룹**의 전체 인원과 통일성을 제대로 파악할 수 없다.

두 번째 정의는 가장 널리 알려진 정의다. 그룹에 참여한 순서에 따라 구성원 간에 간단한 서열 관계가 성립하는데, 우선 소수의 네덜란드 창립 회원이 있고 다음으로 다양한 시기에 참여해 앞서 이탈한 회원들의 빈자리를 채운 세계 각지 출신의 비정규 후발대가 있다. 창립 회원으로는 1918년에 발표된 데 스테일의 「창립 선언문(First ● Manifesto)」에 서명한 화가 피트 몬드리안, 헝가리인 필모스 휘스자르 (Vilmos Huszar), 건축가 얀 빌스(Jan Wils)와 로베르트 판트호프(Robert van't Hoff), 벨기에 조각가 조르주 반통겔루, 시인 안토니 콕(Antony Kok) 그리고 판 두스뷔르흐를 들 수 있다. 그중 단연코 판 두스뷔르흐가 그룹 회원들과 운동을 이끌어 나가는 실질적이고 유일한 지휘자 역할을 했다. 덧붙여 화가 바르트 판 데르 렉(Bart van der Leck)과 건축가 헤릿 리트벨트(Gerrit Rietveld), J. J. P. 아우트(J. J. P. Oud)도 창립 회원으로 볼 수 있다.(판 데르 렉은 이 선언문이 나오기 전에 데 스테일을 떠났다. 리트벨트는 당시 데 스테일에 합류하기 전이었지만 이 운동을 대표하는 상징적 작품 「빨간색과 파란색 의자(Red and Blue Chair)」의 채색하지 않은 버전이 이미 나온 상태

였다. 그러나 아우트는 이 그룹의 어떤 문서에도 서명한 적이 없다.) 건축가 코르넬리스 판 에이스테런(Cornelis van Eesteren)을 제외한 후발 신입 회원들은 데 스테일과는 별개로 활동했으며 이 운동의 막바지에 잠깐 합류했다. 예를 들면 미국인 음악가 조지 앤타일(Georges Antheil), 부조 조각가 세사르 도멜라(César Domela)와 프리드리히 포어뎀베르게-길데바르트(Friedrich Vordemberge-Gildewart), 건축가 겸 조각가 프레더릭 키슬러(Frederick Kiesler), 산업디자이너 베르너 그레프(Werner Gräff)가 있다. 그룹이라는 두 번째 정의는 편리하기는 하지만 단순히 입회 당시의 정황을 기준으로 정의된 것이기 때문에 첫 번째 정의보다 약간 나을 뿐이지 역시 별로 효율적이지 않다. 예를 들어 판 데르 렉이 이 운동의 초창기 몇 년 동안만 활동하다가 곧 탈퇴했고 그 다음으로 빌스와 판트호프, 아우트, 휘스자르와 반통겔루가 차례로 탈퇴했으며 1925년 몬드리안이 마지막으로 탈퇴했는데, 두 번째 정의로는 이런 사실을 제대로 설명할 수가 없다.

세 번째 정의는, 판 두스뷔르흐가 회고 글에서 "데 스테일 운동의 출발은 데 스테일이라는 이념이다."라고 한 것에서 볼 수 있듯이 데 스테일을 하나의 **이념**으로 보는 것이다. 세 정의 중 가장 모호하지만 개념 성격을 갖고 있으므로 가장 한정적인 정의라고 할 수 있다. 이 '이념'에 대해 간략히 살펴보자.

데 스테일의 원칙

데 스테일은 전형적인 모더니즘 운동으로, 그 이론은 역사주의와 본질주의라는 두 가지 이데올로기 축을 바탕으로 한다. 역사주의라고 하는 이유는 데 스테일의 생산물을 과거 예술의 논리적 정점으로 보았고, 또 헤겔주의와 유사하게 예술이 필연적으로 해체되어 모든 것을 아우르는 영역('생활'이나 '환경')으로 흡수된다고 보았기 때문이다. 본질주의라고 보는 이유는 이처럼 서서히 진행되는 역사 과정의 동력을 **존재론적 탐구**에서 찾았기 때문이다. 즉 각각의 예술은 그 예술 고유의 것이 아닌 것을 모두 제거하여 그 특유의 재료와 코드를 드러냄으로써 '보편적 조형 언어'를 모색하는 작업을 통해 그 예술 고유의 '본질'을 '실현'한다. 데 스테일은 이와 같은 모더니즘 이론을 일찍이 발전시켰지만 여기서 독창적이라고 할 만한 부분은 없었다. 오히려 데 스테일의 특수성은 다른 데서 발견된다. 그것은 바로 **단 하나의 생성**

▲ 1909, 1916a, 1920, 1921b, 1926, 1927b　　● 1917a, 1944a

1 • 바르트 판 데르 렉, 「구성 1916, 4번(광산 세폭화) Composition 1916, No. 4(Mine Triptych)」, 1916년
캔버스에 유채, 110×220cm

원칙을 각 예술의 본모습을 해치지 않으면서 모든 예술에 적용할 수 있고, 그런 생성 원칙에 근거할 때만 예술의 자율성을 보호할 수 있다는 이념이다.

데 스테일 회원 중 이 원칙을 명확하게 체계화한 사람은 없지만, 이는 **요소화**(elementarization)와 **통합**(integration)이라는 두 가지 작업 과정과 관련 있다. 요소화는 각 작품을 분석해서 구성 요소를 밝혀내고 이를 더 이상은 환원 불가능한 기본 요소로 단순화하는 것이다. 통합은 환원 불가능한 기본 요소를 철저히 연계해서 더 이상 분리할 수 없는 통사적 전체, 그리고 모든 요소가 균등한 전체로 만드는 것이다. 두 번째 작업 과정인 통합은 구조적 원칙에 기반을 두고 있다.(언어의 음소처럼 시각 요소는 각각의 차이를 통해서만 의미를 갖게 된다.) 이 구조 원칙은 모든 요소를 총체적으로 합치는 것이다. 즉 각 요소는 평등하며 반드시 서로 통합돼야 한다. 이 원칙에 따라 요소를 연계하면 (미니멀리즘의 예처럼) 군더더기는 없지만 그 수가 기하급수적으로 증가하게 된다.(그래서 데 스테일은 반복을 거부했다.) 요소화와 통합이 동시에 완벽하게 구현된 작품이 바로 데 스테일의 로고다.[2] 마이클 화이트(Michael White)는 로고의 글자들이 "연결되지 않은 사각형으로 구성돼 있으면서 기존의 타이포그래피를 연상시키지 않도록" 디자인됐다고 평했다.

이 일반 원칙은 데 스테일 미술가들이 "회화·건축의 본질은 무엇인가?"라는 존재론적 탐구를 벗어나, 작품과 그 작품의 맥락을 구분해 주는 것에 관한 경계 설정의 문제로 이동하는 도화선이 됐다. 그 결과 화가들은 판 데르 렉의 「구성 1916, 4번」(일명 광산 세폭화)[1]에서 보듯, 틀(프레임)과 다면화 형식에 관심을 가졌다. 문제의식이 이동하는 논리는 다음과 같다. 모든 미술 작업 형식에 공통된 구성 요소인 한계 조건(틀, 경계, 가장자리, 받침대)은 **요소화**되는 동시에 **통합**돼야 한다.

그러나 한계 조건을 통합한다고 해도 (한계 조건으로 인해 분리된) 내부와 외부가 공통분모를 갖지 않는다면, 즉 외부 그 자체를 내부와 동일하게 취급하지 않는다면 통합은 불완전한 상태로 지속될 것이다. 따라서 데 스테일이 추구한 환경적 유토피아가 오늘날에는 순진한 발상 같아 보여도 당시에는 단순한 이데올로기적 꿈이 아니라 데 스테일 운동의 일반 원칙에서 나온 필연적 귀결이었다.

대립의 체계

데 스테일은 처음에는 화가 집단이었고 건축가는 나중에 합류했다. 그러므로 데 스테일의 '일반 원칙'을 설정한 이는 화가였다. 유일하게 몬드리안이 이 원칙을 작업에 충실하게 적용해 1920년부터 신조형주의 작품을 제작했지만, 판 데르 렉과 휘스자르도 이 원칙 형성에 어느 정도 기여했다. 판 데르 렉은 최초로 색채를 **요소화**했지만(몬드리안은 자신이 사용한 원색은 판 데르 렉이 만든 것이라고 했다.) 자기 작품에서 캔버스의 모든 요소를 **통합**하지는 못했다. 그의 몇몇 회화는 '추상적'으로 보이지만 그는 공간의 환영적 구상을 결코 포기하지 않았다. 흰 배경은 중립 지대, 즉 형태를 넣기 이전의 빈 용기 역할을 한다. 그러므로 판 데르 렉이 1918년 형상으로 '회귀'하기 위해 이 운동에서 탈퇴한 것은 당연하다. 그는 다른 화가들이 배경 문제를 해결하자 자신의 관점이 그들과 다르다는 것을 알게 되었다.

휘스자르가 남긴 몇 안 되는 구성 작품 중 1917년 《데 스테일》의 창간호 표지 디자인[2]과 1919년 회화 「망치와 톱(Hammer and Saw)」(《데 스테일》에 유일하게 컬러 도판으로 실렸다.)을 보면 그가 이 운동에 공헌한 바를 알 수 있다. 이 작품들은 배경, 더 정확히 말하면 형상-배경의 관계를 **요소화**한 사례인데 휘스자르는 형상-배경의 관계를 이항 대립

2 • 필모스 휘스자르, 《데 스테일》 표지, 1권 1호, 1917년 10월
종이에 활판인쇄, 26×19cm

으로 환원했다. 불행하게도 그는 이 지점에서 중단하고 몬드리안과 같은 시기에 모듈 그리드를 잠깐 시도한 후(현존하는 작품은 없다.) 판 데르 렉을 따라 공간의 환영적 구상으로 되돌아갔다.

▲ 1912~1914년 파리에서 입체주의를 수용한 몬드리안은 동료들 중 가장 먼저 추상 문제를 해결함으로써 **통합** 문제에만 전력투구할 수 있었다. 원색을 선택한 후 그가 가장 먼저 고려한 것은 형상과 배경을 합쳐서 분리할 수 없는 통합체로 만드는 일이었다. 그래서 1918~1919년에 모듈 그리드를 사용해서 아홉 점의 회화를 제작했고, 그 후에야 비로소 자신의 고유한 회화 언어에서 '중립 배경'을 삭제했다. 그는 모듈 그리드 덕택에 데 스테일의 누구도 고려하지 않았던 색채/비색채의 대립이라는 근본적인 대립을 해결할 수 있었다. 그러나 기본적으로 반복에서 출발하는 모듈 그리드는 회화의 각 부분들이 맺을 수 있는 관계 중 단 하나의 유형밖에 보여 줄 수 없으므로(한 가지 의미만 발생) 퇴행적이라는 생각이 들었다. 1919년 중반 파리로 돌아간 몬드리안은 1년 반 동안 규칙적인 그리드를 없애 나갔고 1920년
● 말부터 진정한 신조형주의 회화를 시작했다.

몬드리안과 대조적으로 판 두스뷔르흐는 한평생 그리드에 매달렸다. 그에게 그리드는 구성의 자의성에 대항하는 일종의 보증서 같은

것이었다. 작품의 형태는 물론이고 자신의 방식이 '수학적'이라고 자부할 정도로 그는 추상 문제에 지나치게 매달렸다. 그는 '추상적' 구성이 되려면 '수학적' 계산에 '근거'해야 하며, 따라서 구성의 기하학적 배치는 그 결과물이라고 생각했다. 그는 (장식미술, 특히 스테인드글라스 작업에서) 그리드 공식에 도달하기 전에, 이런 강박 탓에 휘스자르의 회화 체계와 판 데르 렉의 회화 체계 사이에서 갈등하기도 했다. 당시 자연 모티프(초상, 정물, 무용수, 심지어는 암소)의 양식화에 관심을 쏟았던 그는 심지어 그리드 구성을 '설명'하는 데도 이 양식화 방식을 적용했다.(예를 들면 1919년에 「불협화음의 구성(Composition in Dissonance)」에 대해 "미술가 작업실에 있는 젊은 여성을 **추상화**"한 것이라고 부조리한 설명을 하기도 했다.)

그러나 판 두스뷔르흐의 이런 행보는 잘못된 것이었다. 그가 그리드 체계에 끌린 것은 몬드리안과는 반대로, **심리적 투사**라는 그리드의 본질 때문이다.(그의 그리드는 대체적으로 비모듈적이다. 다시 말해 그리드의 평면은 캔버스 평면의 비례에서 나온 모듈이 아니라, 그가 그리드를 회화면에 적용한 것이다. 그는 회화면의 물질적 특징을 중요하게 생각하지 않았다.) 판 두스뷔르흐가 사용한 그리드의 선험적 본질인 심리적 투사를 고려하면 몬드리안이 데 스테일과 결별하는 계기가 된 '요소주의(Elementarism)' 논쟁을 이해할 수 있다.(요소주의는 판 두스뷔르흐가 1925년 신조형주의의 형식 언어에 사선을 도입하면서 붙인 매우 부적절한 이름인데, 1925년작 「불협화음의 반(反)구성 XVI(Contra-Composition XVI in dissonances)」이 그 예다.) 그러나 몬드리안이 판 두스뷔르흐의 '개선안'(판 두스뷔르흐가 실제로 그렇게 말했다.)을 거절한 이유는, 그 개선안이 직교성(直交性)의 형식적 규칙을 무시했기 때문이 아니라(몬드리안도 '마름모꼴' 회화에서 직교성의 규칙을 무너뜨렸다.) 모든 회화 요소들을 총체적으로 **통합**하기 위해 데 스테일이 들인 노력을 한순간에 물거품으로 만들었기 때문이다. 다시 말해 판 두스뷔르흐의 사선은 회화 요소들이 머무는 가상의 움직이는 표면과, 회화 요소가 실제로 적용된 회화면 사이의 간격을 원래대로 넓혀 놓음으로써 판 데르 렉의 환영적 공간이 다시 등장한 듯 느껴지게 만들었다. 몬드리안 같은 진화론자에게 그것은 8년 전으로 후퇴하는 것처럼 보였다. 간단히 말해 판 두스뷔르흐가 회화에서 이룬 성과는 데 스테일의 특징인 요소화와 통합이라는 **일반** 원칙을 따르지 않는 것이었다. 그러나 판 두스뷔르흐가 이 원칙에 맞춰 더 효과적으로 작업한 두 영역이 있는데 그것은 미술로서의 **실내디자인**, 그리고 **건축**이다.

데 스테일 미술가들이 실내디자인을 중요하게 생각한 것은 회화의 한계 조건에 대한 의문과 응용미술의 전통적 정의에 대한 불신 때문이다. 데 스테일을 오늘날 '디자인'으로 불리는 영역에 형식적 해결책을 제시한 운동으로 보는 통설은 잘못된 것이다. 실제로 판 두스뷔르흐와 휘스자르의 스테인드글라스 작업 외에 데 스테일 미술가들이 장식미술에 관심을 보인 사례는 없다. 데 스테일 원칙에 충실한 예술이란, 단순하게 서로 응용될 수 있는 것이 아니라 모두 합쳐져서 개별적으로 나뉠 수 없는 전체를 만드는 것이어야 한다. 이 사안에 대해 화가와 건축가가 벌인 권력 다툼은 치열했고 이 운동의 내부 논쟁은 모두 이러한 이해관계에서 비롯됐다. 실내디자인을 혼성 미술(hybrid art) 형식으로 새롭게 정의하는 과정은 수월하지 않았다. 낸시

트로이(Nancy Troy)의 논문에서 보듯이 이는 두 개의 이론 운동으로 나뉘어서 전개됐다.

미술로서 실내디자인

첫 번째 운동은 이렇다. 예술이 자기 영역의 한계 조건을 규정할 때, 그리고 예술이 자율성의 최고 단계에 이르러 예술 그 자체에 특정한 예술 수단을 발견했을 때만(예술이 자기의 본질을 확인하고 다른 예술과 차별화하는 과정을 통해서) 다른 예술과 공유할 수 있는 형식을 발견할 수 있고 이 공통분모가 예술 간의 연합, 즉 예술의 통합을 가능하게 해 준다. 데 스테일 회원들은 건축과 회화가 평면성이라는 한 가지 기본 요소(벽과 회화면)를 공유하기 때문에 함께 다룰 수 있다고 생각했다. 이와 같은 생각은 특히 판 데르 렉이 많이 언급했고《데 스테일》이 출간된 첫 해에 아우트, 몬드리안, 판 두스뷔르흐가 쓴 글에서도 잘 나타나 있다. 실현된 사례가 거의 없는 판 데르 렉의 실내 채색 프로젝트, 휘스자르와 판 두스뷔르흐의 첫 실내디자인, 그리고 몬드리안의 파리 작업실과 「드레스덴의 …… B 부인을 위한 살롱 프로젝트(Projet de Salon pour Madame B..., à Dresde)」(1926)가 모두 이 첫 번째 운동에서 비롯됐다. 이 작업들은 건축은 정적인 것이라는 생각을 공유한다. 이미 존재하는 건축의 범위 내에서 미술가 각자가 작업한다고 생각했던 그들은 각 방을 면들의 합인 육면체 상자로 생각하고 각 면을 개별적인 것으로 다뤘다.

두 번째 운동은 데 스테일 화가와 건축가가 최초로 협업을 시도했지만 결과물은 기대에 못 미쳤다. 첫 협업은 판 두스뷔르흐와 아우트의 데 퐁크(De Vonk) 별장(1917, 노르트베이케르하우트 소재)이고 두 번째는 로테르담의 스팡언(Spangen) 집합주택(1918~1921)이다. 이 협업은 결국 창조적 결별로 끝났다.(스팡언 작업에서 아우트가 판 두스뷔르흐의 최종 채색

프로젝트에 반대했다.) 그 이유는 색채와 건축을 통합하려는 판 두스뷔르흐의 시도에도 불구하고(그는 각 건물의 안과 밖, 현관과 창문에서 대위법적인 색채 배치를 염두에 두었다.) 건축의 관례적인 큰 몸집 때문에 판 두스뷔르흐는 건축의 구조와 무관하게 배색(配色) 계획을 짤 수밖에 없었다. 이 배색안은 건물 전체를 고려한 것으로 여기서 벽은 더 이상 기본 단위가 아니기 때문에 결과적으로 건축의 다른 개별 요소들과 대립적 관계에 놓였다. 여기에는 한 가지 모순이 존재한다. 아우트의 대칭적·반복적 건축은 데 스테일의 원칙에 **절대적으로** 어긋나는 것이었고 **바로 이 때문에** 판 두스뷔르흐는 회화가 건축의 시각적 효과를 붕괴시켜 버리는 **부정적** 통합으로 나아갈 수밖에 없었던 것이다.

판 두스뷔르흐는 1918년에 "건축은 다 함께 모아서 묶고, 회화는 느슨하게 풀어 준다."라고 했는데, 그래서인지 그의 '요소주의적' 사선은 매번 이미 존재하는 건축적 상황에 대한 공격으로 작용했다. 요소주의적 사선은 1923년 판 에이스테런이 설계한 '대학 회관'을 위한 색채 연구[3]에 처음 등장한 이후, 1년 뒤 건축가 로베르 말레-스테뱅스(Robert Mallet-Stevens)가 프랑스 이에르 지역에 지은 빌라의 '플라워 룸' 디자인에서도 보이고 마지막으로 1928년 스트라스부르의 카페 오베트(Café Aubette) 작업에서는 더 큰 규모로 등장한다. 회화 영역에서 사선은 데 스테일의 **통합** 원칙에 모순됐지만 추상적인 실내디자인이라는 새로운 영역에서는 이 원칙을 충족했다. 사선은 실내디자인에 '응용된' 것이 아니라 오히려 기능을 겸비한 하나의 요소(한편으로는 반기능주의적인 요소), 즉 건물의 수평/수직 뼈대(건물의 '본질적인' 해부학적 구조)를 감추고 위장하는 요소였다. 판 두스뷔르흐는 실내디자인이 추상적이면서 비위계적인 전체가 되려면 그런 위장이 절대적으로 필요하다고 생각했다.

하지만 사선은, 휘스자르와 리트벨트가 1923년 베를린 전시관 작

3 • 테오 판 두스뷔르흐, 「남암스테르담의 대학 프로젝트 Project for a University in Amsterdam-Sud」, 1922년
카드지에 연필, 구아슈, 콜라주, 64×146cm

4 • 필모스 휘스자르, 헤릿 리트벨트, 「베를린 전시관을 위한 공간의 색채 구성 Spatial Color Composition for an Exhibition, Berlin」, 1923년. 《라르쉬텍튀르 비방트 L'Architecture Vivante》 1924년 가을호 수록

데 스테일 건축

사실 데 스테일의 건축은 생각보다 **그 수가 적다.** 로베르트 판트호프가 이 운동이 일어나기 전인 1916년에 건축한 두 채의 집은 프랭크 로이드 라이트 건축의 솜씨 좋은 모방작이다. 얀 빌스의 구조물은 아르 데코에 훨씬 더 가깝다. 그리고 아우트가 판 두스뷔르흐와 결별한 ▲ 후에 만든 가장 흥미로운 건축은 데 스테일보다는 신즉물주의에 훨씬 가깝다.(그의 건축이 표방하는 기능주의는 데 스테일의 표현 양식이 갖는 피상적 특징을 모두 무효화했다.) 사실 데 스테일의 건축에 대한 공헌은, 레옹스 로젠베르그(Léonce Rosenberg)가 운영했던 파리의 레포르 모데른 갤러리(Galerie de l'Effort Moderne)에서 1923년에 전시한 판 두스뷔르흐와 판 에이스테런의 건축 프로젝트 세 개와 헤릿 리트벨트의 작업, 단 두 경우이다. 전자의 경우 판 에이스테런이 시작한 저작권 논쟁이 논점을 흐리고 있지만 누가 더 작품에 기여했는가를 따지는 것은 중요하지 않다. 이 프로젝트의 본질은 그 두 사람의 첫 번째 프로젝트(국제양식을 몇 년 일찍 예고한 우아한 「대저택(Hôtel Particulier)」)와 마지막 두 프로젝트(「일반 주택(Maison Particulière)」과 「예술가 작업실(Maison d'Artiste)」) 사이에 분명한 형식적 차이점이 존재한다는 것이다. 첫 프로젝트의 모형은 흰색이고 마지막 두 개는 여러 색이 쓰였는데, 이런 차이가 (프로젝트에 기여한) 화가의 개입이 아니라 **회화**의 개입에 의해 생겼다는 것이 중요하다. 실제로 마지막 두 프로젝트는 색채 연계와 공간 연계가 동시에 가능한가 하는 질문에서 출발했다. 이 프로젝트에서 색채가 "구축의 재료"가 된다는, 판 두스뷔르흐의 과장되고 모호한 발언은 그냥 지나칠 게 아니다. 실제로 색채가 벽 표면을 **요소화**함으로써 궁극적으로는 건축의 새 요소, 즉 **칸막이**(screen)라는 최소 단위가 새로 등장하게 됐다. 판 두스뷔르흐가 전시를 위해 만든 획기적인 '해부학적' 투시도[5]에서 볼 수 있듯이 칸막이는 모순되는 두 개의 시각적 기능을 결합시키고 있다.(옆에서 보면 투시도법의 소실점을 향하는 선처럼 보이고 정면에서 보면 공간이 뒤로 깊숙이 확장되는 것을 막는 평면이다.) 그리고 이 모순은 부피가

업[4]에서 입증했듯이 이런 새로운 통합에 대한 유일한 해결책은 아니었다. 베를린 전시관 작업에서 건축 표면(벽, 바닥, 천장)의 연계는, 모서리를 공간적 연속성을 시각적으로 나타내는 주요 요소로 사용함으로써 **요소화**될 수 있었다. 이 실내디자인에서 채색된 벽면은 벽 표면끼리 만나는 지점에서 단절되는 것이 아니라 모서리를 통과하면서 겹쳐지고 이어져서 공간이 이동하는 효과를 만들어 내고, 따라서 관람객은 몸을 돌려서 주변을 둘러볼 수밖에 없게 된다. 회화는 건축에만 해당되는 문제(공간의 순환)를 해결한 게 아니다. 베를린 전시관이 이미 있는 건축 공간이 아니라 새로 만든 공간이라는 점을 고려하면 이 프로젝트는 엄밀한 의미에서 데 스테일 건축의 시작점이었다.

5 • 테오 판 두스뷔르흐, 「건축적 분석 반(反)구축 Architectural Analysis Counter-Construction」, 1923년 인쇄물에 구아슈로 채색, 51.5×61cm

▲ 1925b

상호침투하여 유동적으로 연계될 수 있도록 한다. 따라서 회화와 건축을 통합하고, 회화의 기본 요소(색면)와 건축의 기본 요소(벽)를 완벽하게 일치시키려는 바람은, 두께 없는 표면으로서의 벽, 바닥, 천장이라는 새로운 건축적 발견을 낳았다. 그래서 벽, 바닥, 천장은 칸막이처럼 접힌 것을 두 개로 펼치거나 크게 하나로 펼칠 수 있고 공간 속에서 서로 미끄러지면서 지나갈 수 있게 된다.

판 두스뷔르흐는 리트벨트의 슈뢰더 하우스(Schröder House, 1924)가 로젠베르그 프로젝트 중 마지막 두 개에 내재된 원칙을 실현한 유일한 건물로, 여기서 칸막이가 훨씬 더 확장된 방식으로 사용됐다고 지적했는데, 그 이유는 리트벨트가 판 두스뷔르흐에게 **눈엣가시** 같았던 건물의 프레임(골조)을 **요소화**했기 때문이다. 판 두스뷔르흐는 로젠베르그 프로젝트에서 프레임을 구축적인 것으로 다뤘다.(판 에이스테런은 이 관점이 자기 것이라고 주장했다.) 즉 프레임은 '본질적인 것', 해부학적인 것, 동기화된 것, 무엇보다 기능적인 것이었다. 벽 표면이 요소화되자 판 두스뷔르흐와 판 에이스테런은 돌출된 수평면을 집중적으로 사용할 수밖에 없었다.(캔틸레버는 이 프로젝트에서 가장 독특한 형식적 특징 중 하나다.) 리트벨트는 아주 약간의 변형을 줘서 모든 구축적 프레임의 기본인 지지대/피지지대의 대립을 전복시키고자 했다. 이 슈뢰더 하우스

는 모더니즘 건축의 기능주의적 윤리를 비트는 온갖 전도 수법으로 넘쳐난다. 가장 유명한 것은 모퉁이의 창문인데, 이 창문을 열면 두 벽이 교차하면서 형성된 구조 축이 과감하게 파괴된다. 리트벨트의 가구도 동일한 원리에서 출발한다. 예를 들면 널리 알려진 「빨간색과 파란색 의자」[6]에서 수직 요소 중 하나는, 팔걸이를 지탱하는 지지대이면서 바닥에 놓인 피지지대이다. 리트벨트는 건축이든 가구든 자신의 작업을 조각이라고 생각했다. 1957년 글에서 자신의 작업은 한계 없는 공간의 일부분을 "분리해서 한계를 부여해 휴먼 스케일로 만든" 독립적인 오브제라고 설명했다. 이는 리트벨트가 《데 스테일》 발간 초창기에 기고한 실내디자인에 대한 글(공간을 폐쇄하는 건축에 초점을 맞췄다.)과 완전히 반대된다. 리트벨트의 가구와 건축에서 부분들의 배치 방식은 한번쯤 해체해 보고 싶은 지적 욕망을 자극한다. 그러나 이런 분해에서 배울 수 있는 것은 전혀 없다.(아마 재조합하는 법도 배울 수 없을 것이다.) 그 이유는 그의 작업의 특수성은 요소들의 연계, 즉 통합에 있기 때문이다.　YAB

더 읽을거리

Nancy Troy, *The De Stijl Environment* (Cambridge, Mass.: MIT Press, 1983)
Carel Blotkamp et al., *De Stijl: The Formative Years* (Cambridge, Mass.: MIT Press, 1986)
Michael White, *De Stijl and Dutch Modernism* (Manchester and New York: Manchester University Press, 2003)
Hans L. C. Jaffé(ed.), *De Stijl* (London: Thames & Hudson, 1970)
Gladys Fabre and Doris Wintgens Hötte (eds), *Van Doesburg and the International Avant-Garde* (London: Tate Publishing, 2009)

6 • 헤릿 리트벨트, 「빨간색과 파란색 의자 Red and Blue Chair」, 1917~1918년
나무에 채색, 86×64×68cm

1918

뒤샹이 마지막 회화 작품인 「너는 나를/나에게」를 완성한다. 여기서 뒤샹은 작업의 출발점으로 삼았던 우연의 사용, 레디메이드의 승격, '지표'로서의 지위를 갖는 사진 개념 등을 집약한다.

1910–1919

▲ 1913년 아머리 쇼를 떠들썩하게 만든 작품 「계단을 내려오는 누드 2번」의 명성은 마르셀 뒤샹이 뉴욕에 도착한 1915년에도 지속되고 있었다. 언론으로부터 "계단을 내려오는 무뢰한" 혹은 "연철 제련공장 폭발 사건"이라는 비난을 받았던 이 입체주의 작품은 미국에 아방가르드를 위한 교두보를 마련했으며 월터 아렌스버그(Walter Arensberg), 스테타이머 자매, 캐서린 드라이어(Katherine Dreier)와 같은 맨해튼의 미술 후원자와 수집가들이 뒤샹을 환영하는 계기가 됐다. 그러므로 해밀턴 이스터 필드가 피카소에게 장식 패널을 의뢰했던 것처럼 1918년 드라이어가 서재의 책장 위에 걸 프리즈 형태의 긴 그림을 뒤샹에게 의뢰한 것은 놀라운 일이 아니다. 정말 놀라운 것은 뒤샹이 그 제안을 수락했다는 사실이다.

미국에 도착할 즈음 뒤샹은 유화 작업을 포기한 상태였다. 그가 1915년부터 제작한 야심작 「그녀의 독신자들에게 발가벗겨진 신부, 조차도」(「큰 유리」)[1]는 기법 면에서 볼 때 회화가 아니었다. 아렌스버그가 뒤샹에게 임대해 준 좁은 아파트에서 제작된 이 작품은 두 개의 큰 유리판을 받침대가 지탱하고 있는 작품이었다. 뒤샹은 다채롭고 흥미로운 방법을 동원하여 이 작업을 수수께끼 같은 도안으로 채워 넣었는데, 예를 들어 작업이 중단된 동안 쌓인 먼지를 일정한 지점에 조심스럽게 '고정'시키는가 하면 다양한 모양의 철 조각과 철사를 부착하기도 했다. 은박을 부착한 후 다시 긁어내 창살 무늬만 남긴 부분도 있다. 이 작업은 매우 치밀하게 이루어졌지만 간헐적으로 진행됐고, 결국 1923년에야 완성됐다. 1911~1915년에 뒤샹이 남긴 노트를 보면 그가 이 작품의 개념적 윤곽을 잡는 데 많은 시간을 할애했음을 알 수 있다. 나중에 이 노트들은 『녹색 상자(The Green Box)』(1934)라는 이름으로 출판됐다.

'서문'이라 이름 붙인 노트에서 뒤샹은 기이한 삼단논법을 사용하여 「큰 유리」의 배경이 된 다양한 개념에 일종의 권위를 부여한다. 노트는 다음과 같이 시작한다. "(1)폭포, (2)점등된 가스등 등이 주어진다면, 우리는 순간적인 정지 상태의 조건들과 …… 상이한 사실들의 연쇄 조건을 결정할 수 있을 것이다……." 이 노트의 부기(附記)에 따르면 "순간적인 정지 상태"는 "초고속 표현"과 동의어다. 여기서 뒤샹이 그림 대신 무엇을 하려고 했는지 알려 주는 단서는 '순간적인'(불어로 'instantané'는 명사로 스냅사진을 의미한다.)과 '초고속'이라는 단어

▲ 1914, 1916b

다. 1914년 뒤샹은 미술에 대한 자신의 생각을 적은 열다섯 권의 노트를 모아 출판했는데, 노트를 복제한 종잇조각들을 당시 선진 기술이었던 사진 유리건판을 보관하는 상자에 담아 그 상자에 '초고속' 또는 '초고속 노출'이라는 라벨을 붙였다.

처음 「……발가벗겨진 신부」를 보면 사진이라고 생각하기 어렵다. 이 작품은 피사체를 그대로 기록하는 작은 스냅사진에 비해 대단히 난해하고 시선을 잡아끌며 뒤샹의 표현대로 "알레고리처럼 보이기" 때문이다. 그럼에도 불구하고 여기서 우리는 두 가지 사항에 주목할 필요가 있다. 첫째는 유리 안에 정지된 사물들의 강력한 '리얼리즘'이다. 그것은 그 사물들이 주는 견고한 느낌과 그 사물들(그리고 암시적으로는 그것들을 포함하는 공간)의 윤곽을 그리는 데 사용된 강력한 일점 원근법에서 비롯된다. 둘째는 '알레고리' 그 자체의 불가해함으로 한편으로는 독신자들이 거주하는 기계 장치로 표현됐고, 다른 한편으로는 신부가 거주하는 금속 껍질과 비정형의 구름으로 표현됐다.

셔터를 누르기만 하면……

뒤샹이 '노트들'을 출판하기 전까지 이 작품의 불가해한 내러티브에 대한 유일한 단서는 길지만 애매한 작품의 제목이었다. '그녀의(?) 독신자들에게 발가벗겨진 신부'라는 제목은 어떤 의미를 설명한다기보다 사실의 진술에 가깝다. '노트들'의 출판은 오히려 이 제목에 대한 의문을 증폭시켰다. '신부의 옷을 벗기는 일'은 "궁정식 연애의 알레고리"라든지 "기초 물질을 영혼으로 승화시키는 일종의 연금술적인 정제 과정"이라든지, 아니면 "우리가 사차원에 접근하는 길"이라는 등의 해석이 난무했다. 그러나 이런 설명 중 어떤 것도 결정적인 '해답'을 제시하지 못했다. 다시 우리에게 남겨진 것은 사물들이 '리얼리즘적'으로 제시되면서 견고히 자리 잡고 있다는 냉정한 사실이다. 이에 우리가 마주하게 되는 것은 바로 진실주의(verism)와 해석에 저항하는 침묵이라는 유리의 두 측면을 결합하는 사진적 속성이다. 왜냐하면 회화는 구성의 절차들로 해석을 엮어 넣지만 사진은 해석적 텍스트를 그런 방식으로 짜 넣지 않기 때문이다. 오히려 현실을 직접 찍은 사진은 사실의 표명이며, 사진을 설명하기 위한 캡션 같은 텍스트를 덧붙이곤 한다.

60년대 초반 구조주의적으로 사진에 접근했던 프랑스 평론가이자

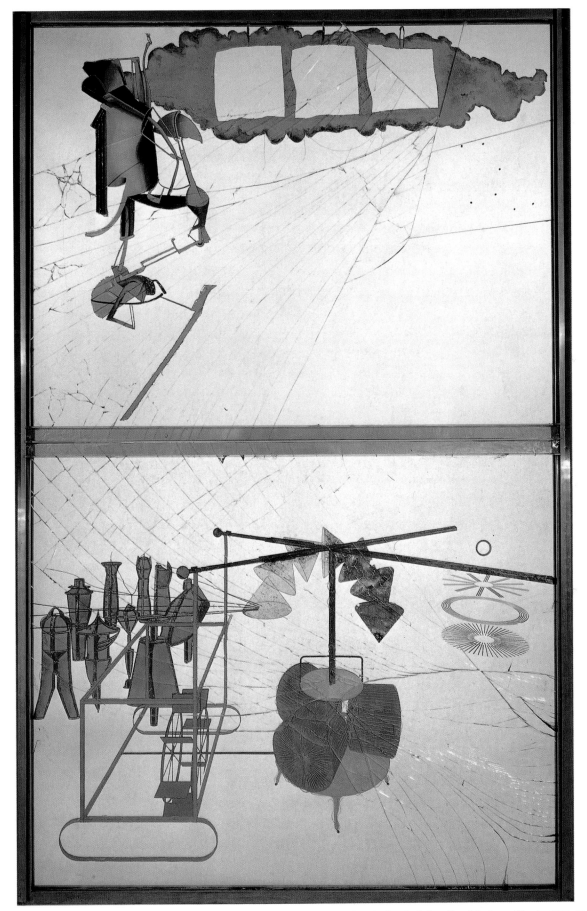

1 • 마르셀 뒤샹, 「그녀의 독신자들에게 발가벗겨진 신부, 조차도(큰 유리) The Bride Stripped Bare by her Bachelors, Even(The Large Glass)」, 1915∼1923년
두 장의 유리판에 유채, 니스, 철 포일, 철사, 먼지, 276.9×175.9cm

▲ 언어학자 롤랑 바르트는 "코드 없는 메시지"가 되는 조건이 바로 사진의 기본 특징이라고 지적하면서 사진 기호를 그림이나 지도, 단어 등 다른 유형의 기호와 대조했다. 단어는 나름의 문법 규칙과 어휘 목록으로 체계화된 언어에 근거하므로 상당히 코드화된 기호에 속하며, 의미 형성은 바로 그 체계 내에서만 가능하다. 왜냐하면 기호로서의 단어는 그림처럼 그것의 지시 대상과 닮은꼴도 아니고, 발자국처럼 대상으로부터 직접 기인하는 것도 아니기 때문이다. 그래서 기호와 의미의 관계는 자의적이고 관습적이다. 기호학자들은 이런 성격의 기호를 다른 유형의 기호들과 구별하기 위해 **상징**이라고 한다.

한편 그림은 **도상**이라 불린다. 그림은 관습이 아니라 유사성을 기준으로 그 지시 대상과 연관되기 때문이다. 그럼에도 불구하고 그림 또한 구성되거나 조작되면서 코드화된 의미와 결합될 수 있다. 국가 색이나 '최후의 만찬'임을 인식 가능하게 하는 특수한 자리 배치가 그 일례다.

그리고 마지막 기호 유형인 **지표**(index)는 전적으로 코드화에 저항한다. 왜냐하면 지표는 스스로 재조직되거나 재배열될 수 없기 때문이다. 말 그대로 지표는 그 지시 대상에서 **비롯**되므로 지표와 지시 대상의 결합은 레고 블록처럼 쌍을 이룬다. 풍향에 의해 결정된 풍차의 방향, 미생물에 의해 유발된 신체의 미열, 차가운 유리잔이 탁자 위에 남긴 자국, 썰물이 모래사장에 새긴 패턴 등이 이에 해당한다. 그러므로 코드 없는 메시지인 사진은 아무리 지시 대상과 유사하다 할지라도(혹은 그 지시 대상의 도상이 된다 할지라도) 발자국이나 신체의 증상과 같은 부류에 속하며 시스티나 성당의 천장화와는 구분된다. 기호학자들에게 문제가 되는 것은 바로 사진이 광화학적 반응을 통해 생성된 자취라는 사실이다. 다시 말해 사진은 감광 매체에 노출된 대상의 지표이다.

뒤샹에게도 이런 사실은 문제가 된 듯하다. 왜냐하면 「……발가벗겨진 신부」에서 지표는 수차례 반복해서 등장하기 때문이다. 뒤샹은 7개월 동안 유리판 위에 쌓인 먼지(시간의 흐름에 대한 지표)를 고정시킴으로써 남성적 욕망이 응축된 독신자 기계에 위치한 일곱 개의 원뿔형 '깔때기'의 물질적 형태를 얻었다. 또한 신부의 영역으로 침투하는 욕망의 광선에 해당하는 아홉 개의 '탄환'은 장난감 대포에서 발사된 화약이 표면에 남긴 자국들이다. 한편 신부의 영역에 있는 구름 모양의 창문 세 개의 '흡입 피스톤'은 창문에 매달아 놓은 헝겊이 바람에 의해 변형되는 모습을 세 장의 사진으로 찍어 스텐실 같은 합성 프린트로 윤곽을 얻은 후 다시 유리판 위에 전사한 결과물이다.

'피스톤' 제작 과정의 모델이 됐던 것은 뒤샹의 이전 작품 「세 개의 표준 정지 장치」[2]이다. 이 작품에서 뒤샹은 1미터 길이의 실 세 줄을 1미터 높이에서 떨어뜨리고, 우연히 생긴 형상들을 고정시켜 그 모양 그대로 윤곽을 잘라 냈다. 윤곽과 길이가 다른 형상들은 이상하지만 실제의 '자(yardstick)'로 기능할 수도 있다. 우연의 작용이 치밀하게 실행된 이 작업에서 '피스톤'은 단지 카메라의 셔터나 사진 인화와 같은 좀 더 기계적인 개입을 추가했을 뿐이다.

그러나 「세 개의 표준 정지 장치」는 지표(어떤 사건, 이 경우는 우연의 발

생이 남긴 독특한 자취나 침전물)가 '코드 없는 메시지'라는 점에서 그것이 언어에 저항한다는 점을 강조한다. 왜냐하면 언어는 단어와 같은 자신의 기호에 의존하며 무수한 반복 속에서도 동일한 채로 남기 때문이다. 비록 주어진 문맥이 단어의 함축, 심지어는 그 의미(기의)를 변경시킬지라도 그 외형인 기표는 반복과 무관하게 동일한 형태로 남는다. 어떤 맥락에서도 기표와 기의의 관계가 언제나 불변인 측정 단위(피트나 인치)의 경우에는 더더욱 그러하다. 그러므로 경우에 따라 길이가 달라지는 뒤샹의 '비(非)표준' 자들은 모순적이게도 측정에 정확성과 의미를 부여하는 코드화 자체를 거부한다.

뒤샹은 『녹색 상자』에서 자신이 '소어(素語)'라고 명명한 것을 상정함으로써 언어 체계와 수 체계를 명백히 연관시킨다. "언어의 조건들: '소어'(오로지 자신과 1로만 분리될 수 있는) 찾기." 그러므로 1과 자신을 제외한 약수를 가지지 않으므로 여타의 연산 관계(다른 수들의 곱셈으로 표시되거나 다른 수들로 나뉠 수 있는)를 맺을 수 없는 소수(素數)는 "언어의 조합 기능"(몇 개의 음소들이 재결합하여 어휘라는 방대한 단어 집합을 만들거나, 혹은 이런 언어들이 결합하여 무수한 문장을 만들어 내는 법칙)에 저항하는 언어 유형과 연결된다. 정확히 말하자면 '소어'는 특정 사건의 표지, 즉 언어 체계 안에 거주하는 지표로 간주될 수 있다. 예를 들어 우리가 아이의 이름을 지을 때 그 이름은 그 아이에게만 속하며, 어떠한 사물을 손가락으로 가리키면서 '이' 책, '이' 사과, '이' 의자라고 말할 때 '이것'

2 · 마르셀 뒤샹, 「세 개의 표준 정지 장치 Three Standard Stoppages」, 1913~1914년
나무 상자에 고정된 유리판에 실, 접착제, 물감, 28.2×129.2×22.7cm

은 특정 사물만을 지칭한다.(단 내가 지시하는 바로 그 순간에만.)

지표의 파노라마

지금까지 사진의 모델을 통해서 「큰 유리」를 살펴보았다. 이를 통해 뒤샹에게 사진이라는 범주는 좀 더 일반적인 지표 모델에 포함된다는 사실을 알 수 있다. 그 지표가 스냅사진, 연기, 지문과 같이 시각적인 것이든, '이것', '여기', '오늘'과 같이 언어적인 것이든 관계없이 말이다. 더 나아가 우리는 지표가 시각예술에서 전통적으로 사용됐던 기호 유형(도상적인 것에서 지표적인 것으로)과 미술 제작 절차상에서 이뤄진 근원적인 변화를 함축하고 있음을 알 수 있다. 왜냐면 지표가 어떤 사건의 흔적이라는 점에서 그것은 「큰 유리」의 '흡입 피스톤'에 새겨진 변형들처럼 우연히 발생한 사건의 침전물일 수 있기 때문이다. 실제로 뒤샹은 「세 개의 표준 정지 장치」를 "준비된 우연 (canned chance)"이라고 언급한 바 있다. 그러나 분명히 우연은 작품을 구성하거나 단계적으로 준비하는 전통적인 미술가의 욕망을 좌절시킨다. 우연을 사용하는 과정에서 구성은 폐기되며 전통적으로 미술가를 정의했던 숙련 개념도 무의미해진다. 코닥의 사진기 광고 문구 "셔터를 누르기만 하세요. 나머지는 우리가 알아서 하니까요."와 유사한, 아니 뒤샹을 계기로 더욱 급진적인 것이 된 우연의 사용은 작품의 제작 과정을 기계적인 것으로 만드는 동시에 탈숙련화시킨다.(여기서 미술가는 카메라처럼 탈인격화된다. 작품 제작에 요구되는 것은 아무것도 없다. 심지어 카메라조차도.)

　작품 제작에서 구성의 역할을 해체시키는 전략에 관심이 있었던 미술가들은 즉시 뒤샹의 우연의 사용에서 또 다른 가능성을 발견했다. ▲ 1915년경 다다주의자 한스 아르프는 종이를 찢어 화면 위에 떨어 ● 뜨리는 콜라주 작업을 시도했다.[3] 그리고 1920년 프랑시스 피카비아는 종이에 생긴 비정형의 잉크 얼룩에 「성모 마리아」라는 이름을 붙였다. 무의미한 기호와 신성한 어구를 결합한 이 불경스러운 작업에서 피카비아는 우연을 제작 과정으로 채택했던 아르프를 넘어 의미 영역으로 확장시킨, 정확히는 의미의 영역에 합선을 일으키는 뒤샹의 작업에 동참했다.

　뒤샹은 『녹색 상자』에서 우연, 사진, 텅 빈 언어 기호 모두를 결합한다. '레디메이드를 위한 세부 조항'이라는 노트에는 미술가가 미리 결정한 순간 맞닥뜨린 어떠한 사물도 레디메이드가 될 수 있다고 적혀 있다. 뒤샹은 이를 랑데부 또는 조우라고 하면서 사건의 지표적 기록인 스냅사진과 비교하지만, "어떤 행사에서든 특정 시간에 나오는 말처럼" 기계적으로 되풀이되어 부적절해지고 무의미해지는 언어 행위 같은 것이라고 덧붙인다.

　이제까지 살펴보았듯이 뒤샹은 지표의 다양한 가능성을 이끌어내고 그것들을 결합한다. 이런 종합의 경향이 가장 두드러진 작품은 그가 드라이어를 위해 제작한 마지막 회화 작품 「너는 나를/나에게」 [4]다. 왜냐하면 입체주의 이후 뒤샹의 작업 경향을 집약하고 있는 이 작품은 무수한 외관을 지닌 지표의 파노라마이기 때문이다. 그 ■ 자체로 뒤샹이 사물과 조우한 순간의 지표 혹은 흔적인 「자전거 바

▲ 1913, 1916a, 1925c　　● 1916b, 1919　　■ 1914

3 • 한스 아르프, 「우연의 법칙에 따라 배열된 사각형 콜라주 Collage of Squares Arranged According to the Laws of Chance」, 1916~1917년
색종이 콜라주, 48.6×34.6cm

퀴」(1913)나 「모자걸이」(1916)와 같은 레디메이드는 여기서 또 다른 지표 형식인 그림자 형태로 캔버스 위에 드리워진다. 「세 개의 표준 정지 장치」는 묘사된 형태로도, 스텐실로 본뜬 일련의 윤곽으로도 제시된다. 정교하게 재현된 **검지**(index) 손가락은 마치 모자걸이를 '이것'이라고 가리키는 듯 작품의 오른편을 향하고 종국적으로는 「너는 나를/나에게」라는 제목을 계기로 환기된 언어적 형태의 지표로 우리를 인도한다. "너는 나를/나에게 _____"

　이것이나 **저것**과 같은 지시어는 지시 행위가 이루어지는 일시적인 문맥에서만 어떤 지시 대상과 연관된다. **너**나 **나**와 같은 인칭대명사가 지표적인 이유 또한 주어진 발화 상황에서 변하는 문맥에 따라 지시 대상이 결정되기 때문이다. 다시 말해 내가 말하는 동안 나는 대명사 '나'를 사용할 수 있는 유일한 사람이며 이때 나의 대화 상대자는 '너'라고 지칭된다. 그러나 역으로 '너'였던 대화 상대자가 말할 때 '나'는 그의 대화 상대자인 '너'가 된다. 언어학자들은 인칭대명사처럼 기의가 옮겨 다니는(연동하는) 지시어를 '연동소(shifter)'라고 부른다.(대화에서 A를 지칭했던 인칭대명사는 지금 B를 지칭한다.)

　그러나 「너는 나를/나에게」에서 뒤샹은 대화의 양편인 '너'와 '나'

4・마르셀 뒤샹, 「너는 나를/나에게 Tu m'」, 1918년
캔버스에 유채와 흑연, 병 닦는 솔, 안전핀, 너트와 볼트, 69.9×311.8cm

를 동시에 환기시키는데 이는 무엇을 의미하는가? 여기서 뒤샹은 대화 양측을 동시에 떠맡으면서 언어의 관례를 뒤죽박죽 만드는 듯하다. "너는 나를/나에게 _____?" 이는 『녹색 상자』의 다른 메모와 관련 있지 않을까? 그 메모는 신부가 위치한 '마르(MAR)'(프랑스어 '결혼한(mariée)'의 축약형)라는 이름의 상부 영역과, 남성 독신자들이 위치한 '셀(CEL)'(프랑스어 '독신자(célibataires)'의 축약형)이라는 이름의 하부 영역으로 구성된 「큰 유리」를 위한 작은 스케치로 이뤄져 있다. 물론 '마르'와 '셀'을 합치면 '마르셀'이 되고 이는 뒤샹 자신의 이름이다. 그러나 이 이름은 「너는 나를/나에게」에서와 마찬가지로 기이하게 분열되고 중복돼 있다.

▲　자연주의에서 입체주의나 야수주의와 같은 모더니즘 미술로의 이행을 통해서 도상적 재현 양식은 커다란 변화를 겪게 되고, 모더니즘

에서 일어난 시점의 파괴에 의해 과거의 일점 원근법 체계는 공격을 받아 왔다. 그럼에도 불구하고 도상적 재현에 변하지 않고 남아 있는 게 있다. 그중 하나는 이미지를 마주하는 자, 즉 주체나 관람자는 통일돼 있다는 가정이다. 원근법에서 관람자는 특히 유리한 위치를 차지했다. 회화적 공간을 통일시킬 다른 수단을 발견한 입체주의와 야수주의조차 작품의 관람자이자 해석자인 통일된 인간 주체를 포기하지 않았다.

도상 기호에서 지표 기호로 자신의 작업 영역을 변경한 뒤샹의 시도가 갖는 진정한 함의는 바로 이 지점에서 드러난다. 연동소로서 지표는 '그리기' 혹은 '기술'과 단절하는 동시에 의미를 반복 가능한 약호로부터 유일한 사건으로 전치시키고 그것을 넘어서 '나'라고 말하는 사람(여기서는 뒤샹 자신), 즉 주체의 지위를 암시한다. 왜냐하면 뒤샹

<div style="float:left; writing-mode:vertical-rl">1910–1919</div>

5・마르셀 뒤샹과 만 레이, 「고운 숨결, 수막 Belle Haleine, Eau de Voilette」, 1921년
계란형 보라색 널빤지 상자에 라벨이 콜라주된 향수병, 16.3×11.2cm

▲ 1906, 1907, 1911, 1912, 1921a

로즈 셀라비

뒤샹이 「큰 유리」를 위해 그린 습작 중 하나가 『녹색 상자』에 실렸다. 그 상부 영역에는 '마르(MAR)', 하부 영역에는 '셀(CEL)'이라는 명칭이 부여됐다. 이렇게 (마르+셀 = 마르셀) 뒤샹은 「큰 유리」의 주인공들과 개인적으로 동일화하면서 여성적 페르소나를 가질 것을 생각하고 있었다. 뒤샹은 피에르 카반(Pierre Cabanne)과의 인터뷰에서 다음과 같이 말했다.

카반 : 제가 알기로, 로즈 셀라비는 1920년에 태어났습니다.

뒤샹 : 실제로 제가 원했던 건 정체성을 바꾸는 일이었습니다. 처음에는 유대인 이름이 어떨까 생각했죠. 그런데 특별히 호감이 가거나 맘에 드는 이름을 발견하지 못했습니다. 그런데 갑자기 이런 생각이 들더군요. 성(性)을 바꾸면 어떨까? 그러자 일은 훨씬 더 간단해졌습니다. 그렇게 로즈 셀라비라는 이름이 탄생하게 됐죠.

카반 : 성을 바꾸느라 여장한 모습까지 사진으로 찍었군요.

뒤샹 : 사진을 찍은 건 만 레이였죠.

1923년 뒤샹은 「유리」 작업을 중단하고 새로운 성격의 예술 기획에 착수했다. 그는 "로즈 셀라비, 정밀 안과의"라고 이름과 직업이 인쇄된 명함을 제작했다. 그가 '안과의사'로서 제작한 작품으로는 회전하는 광학 디스크(optical disk, 「회전 반구」나 「회전 부조」)와 영화(「현기증 나는 영화」)가 있다.

로즈 셀라비의 작업은 칸트 미학 이론의 토대를 공격하는 것으로 이해할 수 있다. 칸트 미학에 따르면 예술 작품은 보편적인 목소리로 작품을 감상하는 다수, 다시 말해 작품을 보기 위해 모인 모든 관람자의 동시적 시점을 승인하는 집합적인 시각 공간에 열려 있다. 이와 대조적으로 뒤샹의 '정밀 광학'은 그의 설치 작품 「주어진」의 문에 난 구멍들처럼 한 번에 단 한 명의 관람자만 허용한다. 광학적 환영(optical illusion)에 기초한 이 작품들은 그것을 경험하기 위해 정확한 위치에 있는 관람자에게만 허용된 시각적 투사였다. 일련의 인쇄된 카드로 이뤄진 「회전 부조」가 회전하기 시작하면 다소 비뚤어진 동심원들은 풍선처럼 부풀어 올랐다가 이내 원의 중심으로 수축한다. 때로는 환영적인 공간에서 깜박이는 눈이나 가슴으로, 수족관을 배회하는 발랄한 금붕어로도 보인다. 어떤 때는 수족관의 마개가 빠져 이내 하수구로 쓸려 들어가 버리는 금붕어처럼 보이기도 한다. 이런 의미에서 로즈로 변신한 뒤샹과 그녀의 작업은 「독신자 기계」나 「초콜릿 분쇄기」에 대한 뒤샹의 관심이 기계적인 광학적인 것으로 전환되는 계기가 됐다.

의 거대한 자화상 「너는 나를/나에게」에서 그는 대명사 영역의 양축을 따라 둘로 찢어져 분리되고 분열된 주체로 자신을 선언하기 때문이다. 이후 무수한 사진 자화상에서 그가 여장하거나 '로즈 셀라비'라고 서명할 때조차도 그는 젠더의 양극으로 분열된 자아로 등장한다. 이렇게 뒤샹의 주체 분열은 랭보의 "나는 타자이다."를 잇는 가장 급진적인 행위였다고 해도 과언이 아닐 것이다. RK

더 읽을거리

Roland Barthes, "The Photographic Message" and "The Rhetoric of the Image," *Image/Music/Text* (New York: Hill and Wang, 1977)

Marcel Duchamp, *Salt Seller: The Writings of Marcel Duchamp (Marchand du Sel)*, eds Michel Sanouillet and Elmer Peterson (New York: Oxford University Press, 1973)

Thierry de Duve, *Pictorial Nominalism: On Duchamp's Passage from Painting to the Readymade*, trans. Dana Polan (Minneapolis: University of Minnesota Press, 1991)

Thierry de Duve (ed.), *The Definitively Unfinished Marcel Duchamp* (Cambridge, Mass.: MIT Press, 1991)

Rosalind Krauss, "Notes on the Index," *The Originality of the Avant-Garde and Other Modernist Myths* (Cambridge, Mass.: MIT Press, 1985)

Robert Lebel, *Marcel Duchamp* (New York: Grove Press, 1959)

1919

파블로 피카소가 13년 만에 파리에서 첫 번째 개인전을 개최한다. 그의 작업에서 혼성모방이 시작된 시기는 반(反)모더니스트적인 회귀 운동이 널리 퍼져나간 시기와 일치한다.

프랑스 아방가르드 미술의 컬렉터이자 화상인 독일인 빌헬름 우데(Wilhelm Uhde)는 1919년 폴 로젠버그 갤러리에 들어섰을 때 놀라움을 금치 못했다. 1910년 우데 자신의 초상화가 대표하는 분석적 입
▲체주의부터 콜라주, 그리고 '종합적 입체주의'(캔버스에 유화로 그리고 콜라주한 형태)까지 제1차 세계대전이 일어나기 전에 피카소가 전개했던 강력한 양식들 대신 낯선 혼성 작품들을 마주해야 했기 때문이다.

여기에는 앵그르, 코로, 후기 르누아르 등을 떠올리게 하는 신고전주의 초상화들이 있었다. 말하자면 그리스·로마의 화풍부터 르네상스를 거쳐 푸생과 같은 17세기 프랑스 화가의 작품까지 고전주의 전통에 영향을 받은 19세기 프랑스 예술가들을 모두 아우르는 것 같았다.[1] 입체주의 화풍을 드러내는 정물화도 있었지만 이는 깊은 공간감을 지닌 분홍색과 밝은 청색의 색채 장식들로 꾸며진 절충된 형태였다. 우데는 다음과 같이 회상한다.

> 나는 소위 앵그르의 화풍이라고 알려진 방식, 즉 관습에 충실하며 침착한 분위기를 가진 거대한 초상 앞에 섰다. 그것은 어떤 은밀한 슬픔에 억눌려 있는 것 같았다. 이 그림들의 의미는 무엇일까? 화려하지만 의미 없는 제스처, 혹은 그저 짧은 에피소드에 불과할 뿐인가?

우데는 피카소의 양식이 바뀐 것이 그의 창조적 역량이 잠시 쇠약해져 나타나는 일시적인 현상이기를 바랐다. 그럼에도 불구하고 그는 훨씬 불길한 어떤 것, 즉 전쟁 동안 프랑스 민족주의에 의해 불거져 나온 외국인 공포증이 퍼뜨린 두려움에 피카소가 굴복했을지도 모른다는 의심이 들었다. 이런 외국인 공포증은 전쟁이 발발하기도 전에 이미 입체주의를 적대시하며 '독일적'이라고 몰아붙였던 문화 운동의 형태로 영향력을 행사하고 있었다. 우데는 자신이 본 낯선 작품이 나온 원인에 대해 계속 생각했다.

> 어쩌면 사람들이 모두 증오에 휩싸인 지금, (피카소는) 많은 사람들이 자신에게 손가락질하면서 그가 독일에 대해 강한 호감을 지녔으며 비밀스럽게 적과 공모를 꾀하고 있다고 비난한다고 느꼈을까? …… 그는 확실히 프랑스 편임을 보여 주고자 노력하고 있으며 이 그림들은 그런 영혼의 고뇌를 입증하는 것이 아닐까?

이 이야기에서 알 수 있는 두 가지 명확한 점은 우데가 피카소의 예술에서 느낀 이질감이 매우 컸다는 점, 또한 여기에 대한 원인을 작품 외부에서 찾아야 한다고 확신했다는 점이다.

그 후 우데는 그 원인을 찾기 위해 많은 역사가들을 끌어들였다. 역사가들 중에는 미술 외부에서 원인이 있다는 데 동의하지 않는 사람도 있었다. 우데의 생각에 동의하는 사람들은 피카소의 변화가 '질서로의 복귀(rappel à l'ordre)'와 관련 있는 것으로 생각했다. 전후 널리 퍼진 '질서로의 복귀'는 아방가르드가 보여 준 무정부주의적이고 반인륜적인 표현 수단에 대응해 프랑스의('지중해'의) 전통에 알맞은 고전주의를 받아들인 것이었다.

아방가르드의 선두주자였던 피카소는 더 이상 역사적 역류에 맞서 자신의 배를 지탱할 수 없어서 거대한 '복귀'의 흐름에 동참한 것일까? 피카소에게 변화가 일어난 실제 날짜를 따져 본 몇몇 학자들은 전후 '질서로의 복귀'로 이런 변화를 설명하는 것이 어쩐지 미덥지 않아 보였다. 왜냐하면 피카소는 막스 자코브[2]와 앙브루아즈 볼라르의 초상화를 위해 그린 1915년의 드로잉들에서 보듯 이미 전쟁 중에 고전주의 양식을 받아들이기 시작했기 때문이다. 대신 이 학자들은 피카소의 개인적 삶을 면밀히 검토했다. 그들은 피카소가 브
▲라크, 아폴리네르, 전쟁 전 암으로 사망한 친구 에바 구엘 등 절친한 예술가 친구들과 함께 입체주의 운동 전면에서 물러나 있었던 것을 떠올렸다. 피카소의 지인들은 점차 정형화돼 가고, 소수의 추종자들 손에서 진부해지고 있던 입체주의 양식에 대해 피카소가 조급해했다고 말했다. 그들은 당시 피카소가 세르게이 댜길레프와 같은 흥미로운 인물, 아름다운 발레리나들, 그리고 화려한 관객 속에서 발레 뤼스의 매력에 휩싸여 있던 것을 떠올렸고, 마침내 그가 발레 뤼스의 무용수였던 올가 코홀로바의 매력에 무릎을 꿇고 1918년에 그녀와 결혼했던 사실을 생각해 보았다. 피카소는 아방가르드 예술이 단지 또 다른 형태의 **멋스러움**이 되어 버린 부와 쾌락의 세계로 편입했던 것이다.

하나는 정치사회적이고 다른 하나는 전기적인 이 두 가지 설명은 피카소의 작품 '밖에서' 변화의 이유를 찾고 있다는 점에서는 일치한다. 이들은 이 공통의 이해를 바탕으로 변화가 작품 내재론적 결과라는 견해에 반대했다. 즉 전후 양식의 변화가 입체주의 그 자체

1 • 파블로 피카소, 「안락의자에 앉아 있는 올가 피카소 Olga Picasso in an Armchair」(부분), 1917년
캔버스에 유채, 130×88.8cm

로부터 논리적으로 연역될 수 있으며, 마치 생물의 성장처럼 유전 암호가 전적으로 그 내부에 존재하면서 외부 요인에 영향을 받지 않을 수 있다는 주장에 반대했다. 이 주장에 따르면 변화를 일으킨 원리는 입체주의 내부의 원리인 콜라주로, 이전에는 동질적이었던 예술 작품의 표면에 이질적인 재료를 접목시키는 것이었다. 콜라주가 종이 성냥, 전화 카드, 벽지 조각, 그리고 신문 등을 입체주의 화폭 위에 붙이는 것이라면 이 행위는 '이질적인' 양식 전체를 작품에 접목시키는 것으로 충분히 확장될 수 있다고 추론한다. 그 결과 푸생의 작품이 그리스 고졸기 조각 양식으로 다시 그려지고, 17세기 화가 르 냉의 사실주의 구성이 쇠라의 점묘주의가 지닌 화려한 색채 조각을 통해 재현될 수 있는 것이다. 이 입장의 옹호자들은 결국 아무것도 변한 것이 없기 때문에 피카소의 변화를 설명할 필요가 없다고 잘라 말한다. 단지 그 '이질적인' 재료가 조금 달라졌을 뿐 콜라주 원리는 그대로 남아 있다는 것이다.

문맥주의와 내재주의

두 진영 학자들 사이의 본질적인 차이는 역사적 방법론의 차이이기도 하다. 문맥을 강조하는 설명은 창조적 개인이 내재적으로 결정된 성장의 길을 걷는다는 이론에 반대하므로, 이 두 견해는 모두 반대쪽이 어떤 사실에 대해서는 장님이나 다름없을 정도로 서로를 모르고 있다고 느꼈다. 이를테면 문맥주의자들은 신고전주의 영향으로 확대된 복고적 경향에 대해 내재론자들은 생각조차 하지 않는다고

세르게이 댜길레프와 발레 뤼스

19세기 후반 독일 작곡가 리하르트 바그너는 자신의 오페라가 나아가야 할 길을 '총체예술(Gesamtkunstwerk)'로 정리했다. '총체예술'은 소리, 볼거리, 이야기를 포함하여 모든 감각이 일관성 있게 조화를 이루는 것으로, 매체 자체가 지니는 경계를 확인하고, 그 경계 속에서 가능한 의미를 모색해야 한다는 생각을 부정하는 반모더니즘적인 것이었다. 하지만 바그너가 추구한 진정한 총체예술은 완성되지 못한 채 다른 나라의 지휘자와 다른 형태의 극장으로 넘어갔다. 20세기 전반부 동안 발레 뤼스(Ballets Russes)의 연출자였던 세르게이 댜길레프(Sergei Diaghilev, 1872~1929)는 시각적 스펙터클이 풍부한 화려한 구성에서 자신의 아방가르드적 재능을 뽐냈다. 작곡가 이고르 스트라빈스키와 에릭 사티부터 다리우스 미요, 조르주 오리크 등과 안무가 마신, 니진스키 등이 그와 일했으며, 피카소, 조르주 브라크, 페르낭 레제 등이 무대와 의상을 디자인했다. 장 콕토는 1919년 자신의 발레 작품 「퍼레이드(Parade)」를 위해 피카소의 협조를 구하는 자리에서 이루어진 댜길레프와 피카소의 만남을 이렇게 묘사했다.

> 내가 알기로 파리에는 특별한 이유도 없이 서로를 무시하거나 경멸하는 예술적 우파와 좌파가 있는데, 이 둘을 한데 규합하기는 쉬웠다. 그것은 댜길레프를 모던 회화로, 피카소를 필두로 하는 모던 화가들을 '발레'라는 화려하고 장식적인 미학으로 개조시키는 문제였다. 즉 입체주의자들에게 파이프와 담배, 기타, 낡은 신문이라는 몽마르트르의 전설들을 포기하도록 설득해 고립에서 끌어내는 것이다. …… 사치와 향락의 취향에 맞춘 중도적 해결책의 발견, 전쟁 이전에도 일어났던 프랑스식 '명쾌함'에 대한 숭배의 재발견 …… 그것이 발레 「퍼레이드」의 역사였다.

콕토가 언급한 "화려하고 장식적인 미학"은 티파니 램프나 동양적 실내장식만큼 화려하고 반짝이는 멋스러운 아르 누보 구성이었다. 그러나 「퍼레이드」에서 피카소와 사티는 발레 뤼스의 디자이너 레온 박스트의 오리엔탈리즘적인 화려함을 향한 욕망을 거부하고 입체주의의 금욕적이고 단조로운 무대와 의상을 내놓았다. 또 타자기 소리와 유행가를 틀어 관객을 경악시켰고, 관객은 "혼혈아", "독일 놈" 같은 욕을 무대에 퍼붓는 반응을 보였다. 유행에 민감하고, 이따금 빈민굴을 기웃거리는 고급문화의 취향을 잘 이해한다는 데 스스로 자부심을 느꼈던 콕토의 모토는 다음과 같았다. "당신은 당신이 얼마나 멀리 나아갈 수 있는지 알아야 한다." 하지만 「퍼레이드」에서 콕토와 댜길레프는 확실히 너무 멀리 나아갔고 샤브리용 백작부인, 샤비네 백작부인, 보몽 백작부인 같은 후원자와 관객들은 그들을 이해할 수 없었다. 발레단들은 자신들이 예술적 아방가르드의 야심을 이어받았다고 생각했다. 특히 롤프 드 마레의 연출작 「쉬에두아(Suédois)」에서 피카비아가 의뢰받은 '휴관'이라는 표지판 디자인은, '공연 취소'를 의미한다는 것 자체로 관객을 조롱했다. 관객석을 비추는 300개가 넘는 자동차 헤드라이트로 구성된 피카비아의 장치는, 막의 끝무렵 일제히 불을 켜서 눈부시고 강렬하며 가학적인 격정을 표출했다.

보았다. 반면 내재론자들은 피카소의 초기 변화가 자신들의 견해를 입증해 준다고 믿었다. 왜냐하면 그 변화는 분명 피카소 자신의 창조 의지에 내재돼 있던 것이며, 아마도 입체주의와 함께 그 이전부터 지니고 있던 관심이 지속돼 온 것을 보여 주기 때문이다.

아마 실증주의 역사가들(혹은 우리 안의 실증주의적 충동)에게 이런 논쟁을 해결해 줄 자료를 제시한다면 실마리를 풀 수도 있을 것이다. 이를테면 피카소가 쓴 편지나 인터뷰한 내용, 이 가운데 양식상의 변화가 자신에게 어떤 의미가 있는지에 관해 언급한 피카소의 발언들, 혹은 그가 의도했던 것 같은 것들이다. 그러나 피카소와 관련해서 (혹은 그 문제에 있어 대부분의 다른 예술가들과 관련해서) 자료들이 많지 않고, 심지어는 어디에 있는지도 모르는 경우도 있기에 우리는 '여전히' 해석할 수밖에 없다. 예를 들어 1917년 로마에서 스위스 지휘자 에르네스트 앙세르메(Ernest Ansermet)가 왜 동시에 두 가지 상반되는 양식(입체주의와 고전주의)으로 작업하고 있는지를 묻자 피카소가 "모르겠어요? 결과는 똑같아요."라고 간단히 일축한 것은 내재론자의 입장을 뒷받침해 주는 듯하다.

하지만 이 대답은 모더니즘과 혼성 작품, 진정성과 허구성 간의 차이를 구분하지 못했다는 것을 드러내는 것처럼 보이기 때문에 받아들일 수 없다는 미술사학자도 있다. 모더니즘 미술은 입체주의에서 확인할 수 있듯이, 주어진 예술 매체의 (객관적으로 논증할 만한) 구조적

2 • 파블로 피카소, 「막스 자코브 Max Jacob」, 1915년
종이에 연필, 33×25cm

이고 물질적인 실체가 점차 드러나면서 그 진정성에 대해 주장하는 예술이다. 반면 어떤 예술가가 다른 예술가의 양식을 드러나게 모방하는 혼성모방은, 회화 내부의 논리의 발현이라는 위의 견해를 무시하고, 대신 창조적 영감에 따라 무엇이든 가져올 수 있다고 주장한다. 따라서 입체주의와, 신고전주의 혼성모방은 '같을' 수가 없으므로 질문은 1915년 초 무엇이 피카소에게 그런 변화를 가져왔는지로 바뀌어야 하며 결국 역사적 문제를 다시 이야기해야 할 것이다.

입체주의의 유산, 다시 말해서 입체주의 이후에 무엇이 올 것인가에 대한 논쟁은 이미 전쟁 전에 시작됐다. 피트 몬드리안, 로베르 들로네, 프란티셰크 쿠프카, 카지미르 말레비치 등의 미술가들은 이 유산이 1911~1912년 분석적 입체주의에서 나타난 환원된 그리드 이후에 오는 논리적 변화, 즉 순수 추상으로 귀결될 것이라고 믿었다. 한편 마르셀 뒤샹이나 프랑시스 피카비아처럼 입체주의가 콜라주를 레디메이드로 확장시키고 예술의 기계화로 가는 물꼬를 틀 것이라고 생각하는 이들도 있었다. 이 논리에 따라 입체주의를 전개시킨 피카비아의 자칭 '기계 형상(mechanomorphs)'은 현대 산업이 낳은 플러그, 터빈 부품, 혹은 카메라 같은 것들을 기계적 드로잉을 통해서 차갑게 묘사하고는 이것을 초상화라고 선언했다.(앨프리드 스티글리츠의 초상, 비평가 마리우스 데 자야스의 초상, 「발가벗은 어린 미국 소녀의 초상」[3] 등등) 흥미롭게도 이 작품들은 대부분 1915년에 제작됐고 피카소가 분명 보았을 법한 잡지 《291》에 실렸다.

피카소가 이 두 가지 방향이 입체주의 이후에 전개될 논리적 단계라고 생각했을 수도 있지만, '자신의' 창작이 나아갈 운명이라고 생각하지는 않았던 것 같다. 피카소는 추상에 집요하게 반대했으며 (종종 사진에서 드러나는) 관점의 기계화, 혹은 (레디메이드에서 드러나는) 제작의 기계화도 반대했다.

따라서 피카소가 고전주의를 받아들인 정확한 시기인 1915년을 생각한다면 외부 요인보다는 작품 내부에 원인이 있을 것이라는 내재론자들의 설명이 더 설득력 있다. 내재론자들은 이 시기의 피카소가 반모더니즘적인 복귀를 보여 주는 혼성모방 형식을 억누르기는커녕, 입체주의에 대한 관심을 지속하는 동시에 이와 전적으로 단절했다고 설명했다. 1915년 여름 입체주의 자체의 논리적 성과 중 하나인 피카비아의 차갑고 비개성적인 레디메이드 기계 형상 초상화를 접한 피카소는 이에 대한 거부감을 신고전주의 양식으로 승화시킨 인물화라는 새로운 작업에 착수했다. 그는 이미지를 연속해서 제작했는데, 각각의 포즈, 조명, 세부 처리, 규모, 특히 선묘 표현 등이 서로 놀랍도록 유사했다. 이 작업은 이상하리만큼 변화가 없고 둔탁해 보이는데 직접 보고 그린 것이라기보다 마치 베껴 그린 것 같았다.[4]

이런 점을 생각하면 피카소의 신고전주의는 피카비아가 '기계 형상'에 사용한 바로 그 어휘, 기계적으로 차갑고 비인간적인 레디메이드 등으로 설명하는 것이 더 바람직해 보인다. 산업적으로 대량생산된 사물을 능가하려는 전략으로서 고전주의를 채택하지 않을 까닭이 없었다. 레디메이드는 산업 생산된 사물을 극찬했으며 추상화와 추상 조각은 연작 제작의 원리라는 나름의 방식으로, 또는 형태를

▲ 1913, 1915, 1917a ● 1914, 1918 ■ 1916b

3 • 프랑시스 피카비아, 「발가벗은 어린 미국 소녀의 초상 Portrait d'une jeune fille américaine dans l'état de nudité」, 1915년
《291》에 실린 도판, nos 5/6, 1915년 7/8월호

빚어내는 데 필요한 전문 기술의 수준을 낮추는 방식으로 산업 단계에 동참했다. 하지만 피카소가 전개한 고전주의 전략은 실패했다. 왜냐하면 피카소의 손에서 고전주의는 그가 경멸했던 입장, 즉 입체주의의 연속이라고 주장하던, 말하자면 입체주의 내부에서 나온 것이지 외부에서 온 것이 아니라는(우리가 반복하지 않을 수 없는) 입장과 똑같은 특징들을 되풀이하면서 끝나기 때문이다.

다른 역사 모델들

역사적인 설명은 단순히 과거 사실을 기록한 것이라고 생각하기 쉽지만 실은 그 사실을 구성하고, 분석하고, 비중을 두며, 통합한 것이다. 이를 위해 모든 역사가들은 (의식적이건 아니건) 사실에 형태를 부여하는 기초적 모델을 사용한다. 문맥주의 모델의 경우 문화적인 표현은 미학 영역의 '자율성' 밖에 있는 요인에서 비롯된 결과라고 가정했다. 한편 내재론자들은 문화적 표현이 예술가의 창조 의지건 혹은 예술 전통의 일관된 전개이건 상관없이 독립된 개체로 본다.

'피카소의 혼성모방' 경우에는 또 다른 모델을 제안하는 것도 가능하다. 그것은 당시 막 전개되고 있던 정신분석 이론에서 프로이트가 강조한 '반동형성(reaction-formation)' 모델로, 억압된 충동이 기이하게 변형되는 것을 말한다. 반동형성은 저속한 리비도에 자극을 받은 충동들을 그 반대가 되는 '고귀하고', 훌륭하고, 올바르고, 적절한 행동으로 대체해서 그 충동을 부인하는 것처럼 변형시키는 것이다. 즉 정제되고 승화된 가면 아래에 충동을 은닉함으로써 금지된 행동을 지속하려고 하는 기제라고 프로이트는 지적한다. 항문성격은 '불결함'을 향한 폭발적인 충동을 강박적인 검약 혹은 양심을 유지하는 특징으로 변형시킨다. 유아기에 자위행위를 경험한 이들은 강박적으로 손을 씻는데, 만지고 문지르는 성적 욕망들을 '손을 씻는다'는 허용된 형태(비록 통제 불가능하더라도)로 수행하는 것이다. 나아가 프로이트는 반동형성에서 '이차적인 소득'을 얻을 수 있다고 했는데, 주체는 은근슬쩍 자신의 욕망을 충족시킬 뿐 아니라 변형된 행동은 사회적으로 칭찬받을 만한 것이 된다.

피카소의 혼성모방을 설명하기 위해 '반동형성' 모델을 사용하면 두 가지 이점이 있다. 첫째, 반동형성은 입체주의와 신고전주의적 '타

4 • 파블로 피카소, 「이고르 스트라빈스키 Igor Stravinsky」, 1920년
연필, 목탄, 61.5×48.2cm

자' 사이에 변증법적 연결, 다시 말해 대립 관계에 있으면서도 공존하는 현상을 설명해 준다. 둘째, 이 모델은 '질서로의 복귀' 현상을 비롯해 조르조 데 키리코부터 후기 피카비아를 아우르는 회고적 회화까지 20세기에 등장한 많은 다른 유형의 반모더니즘 작업들을 설명하는 데도 도움이 된다. 다시 말해 반동형성 모델은 반모더니즘 작품들이 거부하고 억누르고자 했던 모더니즘적 작업의 바로 그 특징에 의해 스스로를 규정하는 단계를 보여 준다.

이런 경우로는 데 키리코와 피카비아, 그리고 형이상학 회화 말고도 1906년 파리로 이주한 후 피카소를 만나 곧 입체주의에 몰두하게 된 스페인 친구 후안 그리스(Juan Gris)가 있다. 「피카소의 초상(Portrait of Picasso)」(1912)에서 그리스는 윤곽을 없애고 양감을 파편화하기 위해 상대적으로 현실감 있게 그린 재현물에 기하학적 그리드를 그려 넣는 새로운 양식을 구사했다. 그는 피카소와 브라크가 선호했던 정통적 그리드 대신 입체주의가 폐기했던 원근법을 연상시키는 사선을 채택했다. 그리스가 이 인물화에 도입한 붓터치는 분석적 입체주의 고유의 점묘면을 보여 주는데, 그리스가 그렇듯 분석적 입체

5 • 후안 그리스, 「신문과 과일 접시 Newspaper and Fruit Dish」, 1916년
캔버스에 유채, 92×60cm

▲ 1909, 1924　　● 1911

질서로의 복귀

프랑스 미술의 뿌리로 여겨지는 고전적 근원으로 되돌아가자는 '질서로의 복귀'에 대한 요구가 퍼지자 입체주의는 공격을 받기 시작했다. 이 복귀는 빠르게는 화가 아메데 오장팡(Amédée Ozenfant)과 건축가 르 코르뷔지에가 1918년 출간한 『입체주의 이후』에서, 가장 늦게는 1923년 「질서로의 복귀」라는 장 콕토의 글에서 언급됐다. 이렇게 질서로 복귀할 것을 요구하는 주장들은 퇴폐적인 감성을 지닌 전쟁 전의 혼란스러움을 고전주의의 합리성으로 정화시킬 것을 요구했으며, 독일의 영향 때문에 프랑스 문화가 야만스러워지고 있다는 데 공감하고 있었다. 오장팡과 르 코르뷔지에는 미술가들이 황금비와 고대 비율에 대한 이론에 관심을 기울여 '새로운 피타고라스'가 될 것을 독려했다. 그들은 만약 "그리스인들이 야만인들에게 승리했다면" 그것은 감각적 아름다움 아래 지적 아름다움을 찾았기 때문이라고 주장하면서 "과학과 위대한 예술은 일반화를 도출해 낸다는 공통점이 있다."고 기술했다.

고전주의는 두 가지 형태로 전개됐다. 첫째는 현대적인 유선형 외관의 순수주의로, 비율 같은 과학과 일반법의 어휘를 사용했다. 이들은 미술가-디자이너가 고전적 형태를 갖춘 제품을 생산하고 산업화에 헌신해야 한다고 주장했다. 둘째는 옛 거장들에게로 회귀하여 신고전주의 예술 주제와 장르를 부활시키고자 했다. 「코메디아 델라르테」(이탈리아의 전통 대중극)의 전통이 다시 각광받았으며, 알베르 글레즈 같은 수정주의자뿐 아니라 초기 입체주의 화가였던 지노 세베리니는 성모자 같은 고전적인 주제를 택했다. 20세기 초 세베리니가 그린 익살꾼과 어릿광대에서는 가장 아카데믹한 고전주의가 넘쳐 흐른다.

주의에서도 색채는 양감과 명암 표현을 위한 차분한 색조로 국한돼 쓰였다. 그러나 이 점묘면은 곧 금속 느낌을 주는 에나멜을 칠한 표면으로 바뀐다. 그리스의 양식에서 보이는 단단한 표면은 피카비아의 기계 형상, 즉 기계 부품으로 이루어진 세계에 대한 관심을 반영했다. 그리스는 점차 산업적으로 제작된 미학적 표면에 이끌렸고, 나뭇결 같은 재질과 반사된 빛은 「신문과 과일 접시」[5]에 이르면 상업적 일러스트레이션의 반복적이고 기계적인 언어로 변형된다. 그리스 자신은 물론이고 당대 최고의 입체주의 해석가인 다니엘-헨리 칸바일러도 이런 단단하고 냉담한 방식을 고전주의 형태로 생각했다.　　RK

더 읽을거리

Benjamin H. D. Buchloh, "Figures of Authority, Ciphers of Regression," *October*, no. 16, Spring 1981
Rosalind Krauss, *The Picasso Papers* (New York: Farrar, Straus & Giroux, 1998)
Kenneth Silver, *Esprit de Corps* (Princeton: Princeton University Press, 1989)

1920—1929

1920

베를린에서 다다 페어가 열린다. 아방가르드 문화와 문화적 전통의 양극화로 예술 실천은 정치화되고 포토몽타주가 새로운 매체로 등장한다.

1920년 6월 베를린에 있는 오토 뷔르하르트 박사의 갤러리에서 열린 다다 페어는 다양한 프로젝트와 기원을 가진 베를린 다다 운동이 대중 앞에 공식적으로 모습을 드러낸 행사였다. 전시가 아니라 아트 페어로 소개된 것에서 알 수 있듯이 이 행사는 진열장 디자인이나 제품 발표회 차원에서 상품 디스플레이를 패러디했는데, 이는 전시의 구조와 출품된 미술 작품을 급진적으로 변형시키려 했던 다다 미술가들의 의도를 명확히 드러낸 것이었다.[1]

특히 페어에 출품된 작품 중 한나 회흐(Hannah Höch, 1889~1978)의 「바이마르 공화국의 맥주 배를 부엌칼로 가르다」[2], 라울 하우스만 (Raoul Hausmann, 1886~1971)의 「가정에서 타틀린(Tatlin at Home)」(1920)과 「기계 머리(시대정신)」[3], 조지 그로스(George Grosz, 1893~1959)와 존 하

▲ 트필드(John Heartfield, 본명 헬무트 헤르츠펠데(Helmut Herzfelde), 1891~1968)의 공동 작업은 새로 등장한 이 그룹이 사용한 다양한 전술을 보여 준
● 다. 이탈리아 미래주의 및 소비에트 아방가르드 작업과 닿아 있는 베를린 다다는 전통적 모더니즘을 비판적으로 수정하는 작업, 그리고 아방가르드 미술과 기술의 새로운 통합을 분명하게 수용하는 작업의 교차점에 자신들의 입지를 세웠다. 특히 베를린 다다는 그 지역 아방
■ 가르드, 즉 당시 패권을 장악하고 있던 독일 표현주의와 정반대 되는 지점에 있었다. 모든 것을 보편화하려는 표현주의의 인도주의 정신과, 정신성과 추상을 융합하는 데 초점을 맞춘 그들의 작업은 다다이스트들의 엄밀한 조사와 비판의 대상이 됐다.

다다: 소란과 파괴

제1차 세계대전의 충격 속에서 표현주의는 인간 존재의 보편적 측면에 호소하고자 했으나 궁극적으로 실패했다. 다다는 예술 작업이 이런 열망을 갖는 것에 대항했다. 많은 사람들이 다다의 이런 입장을 허무주의의 하나로 잘못 생각하는 경향이 있지만 다다가 가한 비판의 긍정적 본질은 강조될 필요가 있다. 다다는 미학적인 것과 정신적인 것을 융합하려는 표현주의에 저항해서 반(反)미학의 모델을 구축했다. 그리고 미학적인 것을 신비적인 것과 동화시켜서 인간 경험의 보편성을 주장하려는 시도에 반대하여 예술 작업의 정치적 세속화라는 극단적 형식을 강조했다.

1919년 독일에서 창립된 공산당 당원이었던 하트필드와 그로스처

1 · 베를린의 오토 뷔르하르트 박사의 쿤스트살롱에서 열린 제1회 국제 다다 페어, 1920년 6월

럼 베를린 다다 그룹의 몇몇 회원은 좌파로서 공산당과 목표를 같이 했다. 그런 관점에서 보면 베를린 다다는 독일에서 전례가 없던, 명백하게 정치화된 아방가르드 기획이었다.(이 사실을 인지하는 것은 중요하다.) 그러나 이 기획은 고급미술의 부르주아적 개념에 대한 비판부터,

▲ 더 이른 시기에 나타난 프랑스의 뒤샹이나 피카비아 같은 미술가들의 다다적인 작업의 수용, 바이마르 출판 산업이라는 신흥 대중문화권력을 뒤흔들고자 했던 몽타주 기법의 체계적인 전개에 이르기까지 그 범위가 매우 광범위했다.

1918년부터 시작된 하트필드와 그로스의 초기 작업(지금은 남아 있지 않다.)과 관련된 오브제, 질감, 인쇄물, 표면이 동시에 나타나는 작업의 선례는 입체주의다. 그러나 베를린에서 나온 이 최초의 포토몽타주 작업은 대중문화 이미지의 힘을 미학화시키고 탈정치적으로 접근하는 입체주의에 대한 조롱으로 분명하게 해석할 수 있다. 1919년 피카소의 콜라주 형식을 패러디한 후에 하트필드, 하우스만, 회흐, 그로스는 공동으로 최초의 포토몽타주 프로젝트를 발전시켰다.[4]

이 프로젝트는 당시 소비에트에서 전개됐던 구스타프 클루치스 (Gustav Klutsis)와 알렉산드르 로드첸코의 포토몽타주에 견줄 만하다.

▲ 1937c ● 1909, 1915, 1921b ■ 1908 ▲ 1914, 1916b, 1918, 1919 ● 1921b, 1935

2 • 한나 회흐, 「바이마르 공화국의 맥주 배를 부엌칼로 가르다 Cut with the Kitchen Knife through the Bear Belly of the Weimar Republic」, 1919년경
콜라주, 114×89.8cm

**3 • 라울 하우스만, 「기계 머리(시대정신) Mechanical Head(Spirit of The Age)」,
1920년경** 나무, 가죽, 알루미늄, 황동, 합판, 32.5×21×20cm

베를린 다다와 소비에트, 두 진영이 서로 그 매체를 발명했다고 주장했지만 포토몽타주는 1890년대에 이미 상업 광고 디자인에서 쓰이고 있었다. 실제로 하우스만과 회흐는 몽타주에 관해 쓴 최초의 글에서 자신들이 대중적인 모델에서 이미지의 병합과 변형에 대한 영감을 얻었다고 하면서 구체적인 사례로 군인들이 전선에서 집으로 보낸 그림엽서를 들었다.

1919년의 중요한 작품 중 하나인 회흐의 「바이마르 공화국의 맥주 배를 부엌칼로 가르다」에서는 포토몽타주 프로젝트를 형성할 모호한 기법과 전략이 뚜렷하게 드러난다. 반어법적으로 표현된 내러티브에서부터 순수하게 구조적으로 배치된 텍스트 요소에 이르기까지 회흐의 작업이 보여 주는 가능성들은 포토몽타주 자체 안에서 변증법적 작용의 축을 이룬다. 이 작품의 도상적 내러티브는 바이마르 공화국의 유명 인사들로 구성되어 있다. 여기에는 한때 스파르타쿠스단 단원들의 암살을 주도한 독일사회민주당 출신의 바이마르 공화국 대통령 프리드리히 에베르트, 이에 따라 암살된 로자 룩셈부르크(Rosa Luxemburg, 1870~1919)와 카를 리프크네히트(Karl Liebknecht, 1871~1919), 암살을 실행한 내무장관 구스타프 노스케(Gustav Noske, 나중에 하트필드의 포토몽타주에도 등장한다.) 같은 정치인부터 알베르트 아인

슈타인, 케테 콜비츠(Käthe Kollwitz, 1867~1945)와 무용가 니디 임페코벤(Niddy Impekoven) 같은 문화계 인물까지 포함돼 있다. 이 인물들은 모두 위계질서나 구성, 배치 방식과 상관없이 작품 전체에 흩어져서 '다다'라는 무의미한 단어들을 연상시키는 다양한 텍스트 파편들과 섞여 있다. 휠젠베크에 따르면 '다다'는 사전을 놓고 칼로 아무 곳에나 찔러 넣다가 우연히 발견된 단어라고 한다. 하지만 이 용어의 기 ▲ 원에 대해서는 카바레 볼테르의 다다이스트들이 얘기하는 것 같은 다른 설들도 있다.

그러나 바이마르 공화국의 맥락에서든 소비에트의 맥락에서든 하트필드, 그로스, 회흐와 하우스만의 바이마르 진영과 로드첸코와 클루치스의 소비에트 진영은 다음 세 가지 점에서 서로 연관돼 있었다. 첫째는 대중문화를 통해 사진 이미지가 배포된 이래 시각 세계에 사진이 광범위하게 보급됐음을 발견한 점이다. 둘째는 두 진영 모두 기존의 의미론적 체계를 벗어난 의미를 만드는 작업을 했다는 점이다. 그 의도는 시각적·텍스트적 단일성을 파괴하고, 텍스트나 도상의 기의에 가정된 보편적인 가독성보다 기표의 물질성을 강조하고, 시공간적인 측면에서 경험의 균열과 불연속을 역설하는 것이다. 바로 이 가독성의 구조에 대한 공격의 배후에는 대중문화가 생산하는 상품 이 ● 미지와 광고가 조장하는 신화적 재현을 해체하려는 비판적 충동이 존재한다. 마지막으로 포토몽타주는 새로운 유형의 미술을 만들려는 그들 공통의 욕망을 드러낸다. 그 새로운 유형이란 일시적인 것, 즉 본질적인 가치나 초역사적 가치를 주장하기보다 개입과 균열이라는 관점을 취하는 미술을 말한다. 이는 대중문화적 재현의 매체 밖이나 그 반대 지점보다는 그 매체 안에서 작업하려는 포토몽타주 미술가들의 정치적 측면을 분명히 밝혀 준다. 이는 추상미술이 회화나 조각 매체가 갖는 고유의 가치로 후퇴하려던 것과 같은 맥락이다. 이런 전략들을 통해 두 그룹의 활동은 1919년경 서로 연결된다.

**4 • 조지 그로스와 존 하트필드, 「12월 5일 정오 보편적 도시에서의 삶과 행동 Life and
Activity in Universal City at 12.05 middy」, 1919년**
포토몽타주, 크기 미상

▲ 1916a ● 1928b

포토몽타주에서 새로운 내러티브로

바이마르 공화국에서 포토몽타주는 미술가에 따라 다양한 방식으로 전개됐다. 하우스만은 글자와 음성의 파편들로 해체된 언어 기호로 텍스트성을 강조한 반면[5], 회흐는 사진 이미지에 중점을 두면서 텍스트적 요소들을 따로 떼어 놓는 구조적 분리를 대체해 나갔다. 이렇게 포토몽타주는 단 두세 개의 파편만으로 기묘한 수수께끼 같은 형상을 만들어 내는 형식으로 점점 균질화됐다.

원조 베를린 다다 그룹의 세 번째 멤버인 존 하트필드는 "아방가르드라는 명분으로" 미학화되고 있는 포토몽타주의 부조리하고 무질서적인 특징들을 비판하고 거기에서 벗어나 커뮤니케이션을 위한 새로운 유형의 포토몽타주를 시도했다. 이런 새로운 형식의 포토몽타주는 정치적 좌파 진영이 프롤레타리아의 공론장이 되기를 희망했던 영역 안에서 신흥 노동계급 관객에게 다가가기 위한 것이었다. 다시 말해 균열은 내러티브로 대체되고 질감, 표면, 재료의 불연속성은 하트필드의 세심한 에어브러시 기법에 의해 인위적으로 균질화된다. 언어를 문자소나 음소로 분리시키는 극단적인 형식들은 폐기되고 변증법을 통해 뜻밖의 이야기를 만드는 캡션 삽입이 선호됐다. 이런 주석은 상이한 유형의 역사적·정치적 정보를 무작위로 병치할 때 효력
▲ 을 발휘하는데, 이는 베르톨트 브레히트가 자신의 연극적 몽타주 기법에 도입한 변증법과 유사하다.

또한 하트필드의 작업은 초기 베를린 포토몽타주가 종이나 캔버스로 만든 여타의 개인적인 작업처럼 전통적인 미술 작품의 지위를 갖는 특이한 오브제들의 조합에 불과하다는 점을 은근히 비판했다. 신흥 프롤레타리아의 공론장에서 작품을 창작하려는 하트필드의 시도는 포토몽타주를 인쇄 매체이자 더 나아가 대중문화적 커뮤니케이션 도구로 생각하고 포토몽타주의 배포 형식을 변형하기 위한 것이었다.

빌리 뮌젠베르크(Willy Münzenberg)와의 만남은 하트필드의 작업이 발전하는 데 결정적인 계기가 됐다. 뮌젠베르크는 구태의연한 화보지에 저항하는 공산당 기관지 《아르바이터 일루스트리테 차이퉁
▲ (Arbeiter Illustrierte Zeitung, AIZ)》(또는 《아이체》)의 디자이너로 하트필드를 고용했다. 발행 부수가 수십만 부에 이르는 최초의 공식적인 매스미디어의 하나라 할 수 있는 《베를리너 일루스트리테 차이퉁(Berliner Illustrierte Zeitung, BIZ)》(또는 《베이체》)을 견제하고자 했던 《아이체》는 대중문화적 대항 수단으로서 《라이프》나 《파리 마치(Paris Match)》 같은 후속 잡지들의 모델이 됐다.

1933년에 나치가 정권을 장악한 후 하트필드가 베를린을 떠날 때까지 그의 작업은 대부분 《아이체》를 위한 것이었다. 그 외에는 형 바일란트 헤르츠펠데(Weiland Herzfelde)와 함께 운영하던 말리크 출판사에서 출간하는 책들의 표지 작업을 하기도 했다. 그가 회흐와 하우스만으로 대표되는 베를린 다다의 포토몽타주 미학에서 벗어났음을 보여 주는 전형적인 예는 1928년 공산당이 발행한 『사슬에 묶인 이탈리아(Italy in Chain)』의 표지 작업인 「파시즘의 얼굴(The Face of Fascism)」이다. 여기에서도 병치, 균열, 파열, 파편화 기법은 여전히 사용되고 있으나, 이것은 전혀 다른 목적으로 사용될 수 있는 새로운 통일성을 만들어 냈다. 무솔리니의 머리는 안쪽에서 배어 나오는 듯한 해골 이미지와 합쳐져 있으며 작은 사진들이 그 주변을 둘러싸고 있다. 오른쪽에는 폭력의 희생자들과 로마 교황과 가톨릭교회의 존엄을 상징하는 이미지가 합쳐져 있으며 왼쪽에는 중산모를 쓴 부르주아 자본가와 무장한 파시스트 폭력배들이 합쳐져 있다. 이 합치기 기법은, 하트필드가 정치적 지향이나 대항 진실, 폭로의 순간도 없는 무의미한 병치에 불과하다고 비판한 것들에 대한 대안이었다.

나치가 집권하기 5년 전인 1928년이라는 상황에서, 대립되는 것을 합치는 하트필드의 기법은 특히 주목할 만하다. 왜냐하면 그것은 일부 지식인들이 부르주아 제도와 민주주의 정치에 대한 위협이 점차 커지고 있음을 충분히 인식하고 있었으며, 대립과 저항의 전략 안에 문화 프로젝트를 위치시켜야 할 필요성을 익히 인식하고 있었음을 보여 주기 때문이다. 히틀러가 총리가 되기 1년 전인 1932년 《아이체》에 실린, 아돌프 히틀러를 묘사한 두 작품에서는 이 점이 훨씬 분

<div style="text-align: right">1920 – 1929</div>

5 · 라울 하우스만, 「Off와 fmsbw」, 1918년
두 장의 음성시 포스터, 32.5×47.5cm

▲ 서론 3
▲ 1930a

6 • 존 하트필드, 「히틀러 경례의 의미: 작은 남자가 큰 선물을 요구한다. 모토: 백만장자가 내 뒤에 있다! The Meaning of the Hitler Salute: Little Man Asks for Big Gifts. Motto: Millions Stand Behind Me!」, 1932년 포토몽타주, 38×27cm

명하게 드러난다. 여기서 히틀러는 자본의 이익을 추구하는 꼭두각시로서 거짓되고 꼴사나운 인물로 묘사된다. 그중 하나인 「아돌프-초인. 금을 삼키고 쓰레기를 뱉는다(Adolf-the Superman, Swallows Gold and Spouts Junk)」에서 하트필드는 심장 대신 나치를 상징하는 만(卍)자와 간 대신 철십자, 그리고 금화로 만든 척추를 가진 엑스레이 이미지로 히틀러를 표현했다. 이 작품에는 1919년 독일 공산당이 창당되면서 프롤레타리아 혁명을 저지하는 움직임이 시작됐으며 결국 이를 없애기 위해 독일 기업들이 나치에게 자금을 대고 있다는 정치적 주장이 분명하게 드러나 있다. 두 번째 작품인 「히틀러 경례의 의미: 작은 남자가 큰 선물을 요구한다. 모토: 백만장자가 내 뒤에 있다!」[6]에서는 이 점이 더 부각된다. 이 작품은 누군지 알 수 없는 거대한 '살찐 고양이' 같은 인물이 건네는 돈다발을 받고 있는 소인(小人)으로 히틀러를 표현함으로써 '히틀러 경례'의 의미를 비틀고 있다. 이처럼 하트필드의 발언 형식은 극단적으로 단순화하고 그로테스크하면서 우스꽝스럽고, 그래서 더 기막히게 훌륭하다. 이 형식을 통해 하트필드는 바이마르 공화국에서 일어나던 사회주의와 공산주의 경향의 억압에 대한 대항 세력이자 폭력적인 형식으로서, 재벌이 독일 파시즘의 지도자와 결탁하게 만드는 정치와 경제의 속모를 연대를 분명하

게 드러내고 있다. 그러나 당시 발행 부수가 35만 부에 달했던 《아이체》가 대중 선동에서 효력을 발휘했을 것이라는 생각은 잘못된 것이다. 이전에 공산주의를 지지했던 다수의 노동계급은 1933년 나치당에 투표하면서 바이마르 공화국의 좌파적 희망에 결정적인 타격을 가하고 말았다.

히틀러 집권 이후에 게슈타포가 기소한 최초의 미술가 중 한 사람이 하트필드였다는 사실은 놀라운 일이 아니다. 1933년 프라하로 이▲ 주한 하트필드는 히틀러 정권에 대항해 논쟁하고, 설교하고, 선동하는 광범위한 활동을 펼쳤으며, 히틀러는 체코 정부에게 하트필드의 프라하 전시를 폐쇄하라는 지시를 내리기도 했다.

기호 작용에서 커뮤니케이션 행위로

유사하게 진행되던 바이마르와 소비에트의 포토몽타주에 변화가 일어난 것은 1925년경이었다. 비논리적 충격, 의미의 무의미한 파괴, 파편화를 강조해서 언어의 글자와 음성의 자기 지시적인 측면을 전면에 내세웠던 초기 전략들은 이제 프롤레타리아 공론장 창조라는 급진적 프로젝트에 참여할 수 있도록 개조됐다. 20년대 중반까지 아방가르드의 중요한 문화 프로젝트가 관람자를 변화시켰다면, 이제는 시각적 인지와 가독성이 탁월한 도구된 언어와 이미지 형식으로 회귀할 필요가 있었다. 하트필드와 클루치스가 계속해서 만든 포토몽타주 유형은 그때부터 정보와 커뮤니케이션에 초점을 맞췄다. 비논리주의, 충격, 기존 작품을 균열하는 기법은 부르주아적·아방가르드적 장난으로 치부됐다. 이런 미술의 반(反)미술적 위상은 부르주아의 가상의 공론장과 홀로 투쟁하는 척하는 연기로 보일 뿐이고, 이미 오래전에 한계점을 넘어선 문화 모델로 간주될 뿐이었다. 지금 포토몽타주에게 부여된 임무는 더 이상 회화와 조각, 혹은 독립적·자율적 영역으로서의 문화의 해체가 아니라 대중 이미지를 통해 관람자에게 교훈적 정보와 정치성을 제공하는 것이었다.

그런 사례 중 하나는 클루치스가 1928년과 1930년 사이에 만든 포토몽타주와 포스터[7] 연작이다. 이 연작에서 들어 올린 손의 환유는 정치적 참여의 표상이자 투표하는 대중의 실제적인 재현으로 사용된다. 즉 손은 신체의 일부로 전체를 대체해서 손을 든 주체를 명확하게 '상징한다.' 그 한 손 안에 여러 손들이 모여 있는 모습은 다수의 유권자를 대변하는 단 한 명의 대표자에 의한 목표의 일치단결을 '상징하는' 듯하다. 여기에 텍스트를 넣어 변형한 작품들은 소비에트에서 행해지는 선거에 참여할 것을 촉구하거나 참정권 확대로 여성들이 능동적인 역할을 하게 될 것이라고 호소하는 등, 몇 가지 다른 목적을 위해 이용됐다. 집단적 과정에 신체적·지각적·정치적 참여의 기호로서 손이 갖는 환유적 기능은 자르고 파편화하는 포토몽타주의 최초의 전략이 어떻게 변형됐는지 보여 주는 중요한 사례이다.

하트필드와 클루치스는 포토몽타주를 이용해서 미술 모델의 하나로서 선동을 유발한 최초의 아방가르드 일원이었다. 그러나 20세기 미술의 거의 모든 담론은 선동이라는 용어를 멀리해 왔다. 왜냐하면 그것은 예술 작품에 대한 모더니즘의 정의에 직접 대항하는 것으로

▲ 1937c

여겨졌기 때문이다. **선동**이라는 용어에는 조종과 정치화, 그리고 주관성의 해체를 알리는 순수 도구화의 의미가 함축돼 있다. 하트필드와 클루치스의 작업은 여태까지 미술을 규정해 왔던 배포의 제도와 형식에 개입했다. 그들은 단 하나밖에 없는 오브제의 미학을 인쇄된 잡지의 대중문화적 배포에 내재된 미학으로 변형하는 문제를 탐구했으며, 특권화된 관람자에서 소비에트의 산업혁명 혹은 바이마르 독일의 변화된 산업 조건을 통해 새로이 떠오른 참여 대중으로 관람자가 이동한 문제를 탐구했다. 바로 그들의 목표로 인해 프롤레타리아 공론장의 미학이 성립하게 될 현재의 구조와 역사적 틀이 형성됐다. 언제나 세력이 커져만 가는 대중문화적 선동, 즉 광고의 현재 형식에 대한 대응 형식으로서의 선동은, 다다와 소비에트 아방가르드가 현행의 대중문화 형식에 대해 순수와 추상으로 대립하는 부르주아의 선구적 모델이 여전히 갖고 있는 모순을 없애기 위해 착수한 계획적인 프로젝트로 인식해야 할 것이다. BB

더 읽을거리

Hanne Bergius, *Das Lachen Dadas (The Dada Laughter)* (Giessen: Anabas Verlag, 1989)
Hanne Bergius, *Montage und Metamechanik: Dada Berlin* (Berlin: Gebrüder Mann Verlag, 2000)
Brigid Doherty, "The Work of Art and the Problem of Politics in Berlin Dada," in Leah Dickerman (ed.), "Dada," special issue, *October*, no. 105, Summer 2003
Brigid Doherty, "We are all Neurasthenics, or the trauma of Dada Montage," *Critical Inquiry*, vol. 24, no. 1, Fall 1997

7 • 구스타프 클루치스, 「**위대한 프로젝트의 계획을 완수하자 Let us Fulfill the Plan of the Great Projects**」, **1930년** 석판화 포스터, 크기 미상

1921a

「세 악사」를 통해 파블로 피카소는 전후 모더니즘의 지배적 양식인 종합적 입체주의를 전개하면서 니콜라 푸생의
고전주의를 끌어들인다.

입체주의 콜라주가 고안해 낸 여러 표현 형식 중에서도 전경-배경(figure-ground)의 역전이란 시각적으로 맨 앞의 평면이 앞으로 나오다가 갑자기 다른 평면 뒤에 있는 배경으로 후퇴하고 금세 다시 맨 앞으로 튀어나오는 것을 말한다. 이렇게 앞뒤를 오가는 움직임은 물체 ▲와 빈 공간 사이를 흔들어 놓는다. 파블로 피카소의 「기타와 악보, 유리잔」(1912)에서 흰색으로 표현된 기타의 울림구멍은 배경을 이루는 벽지 위에 놓여 있지만 시각적으로는 배경 아래로 후퇴하면서 깊숙이 구멍을 판 것 같은 강렬한 환영을 만들어 내고 있다. 이러한 효과는 피카소가 그 이듬해 선보인 「비외 마르크 병과 유리잔, 신문」에서 더욱 분명하게 드러난다. '신문(Le Journal)' 뒤로 가라앉았던 와인 글라스의 실루엣은 주방장 모자 모양으로 잔에 담긴 액체를 표현하면서 다시 신문과 같은 평면으로 올라온다. 이렇게 위아래를 뒤섞어 자리 배치를 모호하게 함으로써 입체감을 표현하는 시각적 효과를 거둔다. 화면 위로 돌출했다가 화면 아래로 물러나는 전진과 후퇴를 통해 볼록한 양감을 경험하게 되는 것이다. 따라서 전경-배경의 역전이 불러일으킨 시각적 환영은 분석적 입체주의의 비스듬히 기울어진 단면들에 나타나는 음영과 얕은 깊이감을 좀 더 경제적인 방법으로 재현하게 된다.

콜라주가 알아볼 수 있는 단순한 형태로 대상에 접근함으로써 분 ●석적 입체주의를 대체했다면, 이제 종합적 입체주의는 상품 로고나 매끈하게 인쇄된 광고지 형태를 차용해 훨씬 더 단순한 평면으로 콜라주 자체를 대체한다. 그러나 이렇듯 단순해진 종합적 입체주의 평면들도 전경-배경을 역전시키는 콜라주 형식의 작용으로 계속해서 회화적인 공간 분석의 효과를 낼 수 있다.

억압된 것의 회귀

깊이를 암시하는 것만으로는 환영적인 공간으로 인도하기에 충분하지 않다는 듯, 1912년과 1913년의 입체주의 콜라주에 나타나는 대칭성은(병이나 바이올린이 중심 뼈대를 형성하고 양 옆으로 기타와 잔의 형태가 놓인다.) 고전주의적 화면 구성의 대칭 형식을 연상시킨다. 니콜라 푸생(Nicolas Poussin, 1594~1665)의 「아르카디아에도 나는 있다(Et in Arcadia Ego)」(1637~1638)는 고전주의 미술에서 회화적 공간감뿐만 아니라 시각적인 스토리텔링의 효과를 전달하기 위해 대칭적 구성이 어떻게

사용됐는지를 보여 주는 유명한 예다. 이 그림은 고대로부터 전해지는 신화적 서사의 느낌을 주기 위해 장면을 세 부분으로 구성하고 무덤 양쪽에 이상적으로 표현된 목동을 둘씩 배치하고 있다. 이러한 3단 구성은 역사화, 즉 유명한 전투나 대관식, 맹세, 장례 등의 이야기를 전달하는 회화적 재현 전통의 기본 구성 요소가 됐다.

그러나 19세기 말에서 20세기 초에 새롭게 등장한 모더니즘은 그러한 아카데미 관습에 단호히 "반대!"를 선언하고, 이야기의 묘사를 거부하는 것으로 형식적 돌파구를 찾기 시작했다. 에두아르 마네는 공간을 압축함으로써 극적인 무대를 없애 버렸고, 인상주의는 명암 표현이 거의 없는 희부연 색을 사용함으로써 화면을 납작하게 만들고 풍경이 사라지게 했다. 이 모든 혁신이 선례가 되어 입체주의의 격자 형태는 '서사'를 축소시키고 단지 회화라는 물리적 실재를 자기 지시적(self-referential)으로 반복하는 방식, 즉 직사각형을 나열함으로써 말 그대로 평면성을 추구하는 길에 도달했다. 입체주의는 그렇게 초기 모더니즘이 주장했던 침묵을 계속 이어갔다. 그러다가 전후 시기 종합적 입체주의에 이르러 갑자기 푸생과 같은 고전주의적 구성의 이야기를 끌어들인 것이다.

피카소의 「세 악사」[1]는 「아르카디아에도 나는 있다」의 3단 구성을 따를 뿐만 아니라 이제는 익숙해진 전경-배경의 역전을 통해 나름의 환영적 공간까지 만들어 내고 있다. 화면 왼쪽, 피에로의 하얀 다리는 전경으로 모습을 드러냈다가 돌출된 무릎과 테이블 상판 아래로 후퇴하고 다시 테이블 앞쪽 다리의 배경이 된다. 인물들의 팔은 앞으로 뻗어 나와 악기(클라리넷과 기타)를 잡고 있는데, 마치 카드에 인쇄된 검은 테두리처럼 한 평면의 가장자리로부터 앞으로 나오는 듯하다가도 달리 보면 다시 그 평면으로 돌아가고 있다. 피에로의 경우에는, 할리퀸(가운데 악사)의 남색 마스크 패턴이 피에로의 얼굴 아래쪽과 몸통에 붙어 앞으로 나왔다가 피에로의 흰옷을 배경으로 다시 후퇴한다. 남색 평면의 복잡한 형태는 오른쪽 수도사의 옷을 세로로 양분하고 있는 길쭉한 남색 조각과 시각적으로 이어진다. 그러나 남색 전경/배경과 세 명의 악사를 둘러싼 또 다른 평면이 있다. 바로 무대를 이루는 갈색 배경인데, 이 갈색 배경은 남색 전경의 도전을 받으면서도 형태와 형태 사이의 모든 작은 틈새를 비집고 들어간다.(특히 할리퀸의 얼굴을 덮고 있는 갈색 조각은 가면 바로 밑에 놓인다.) 남색 전

1 • 파블로 피카소, 「세 악사 Three Musicians」, 1921년
캔버스에 유채, 200.7×222.9cm

경은 이를 지지하는 배경의 앞뒤를 오가며 이와 같은 역전을 지속시킨다. 할리퀸의 퀼트 의상을 비롯해 악사들의 복장에 장식적인 줄무늬 등이 나타나면서, 분석적 입체주의의 거의 회색에 가까운 모노크롬 회화는 종합적 입체주의라고 하는 전후 입체주의의 강렬한 색깔과 대칭성 뒤로 후퇴했다.

입체주의적 공간에 도입된 푸생의 고전주의는 1920년대 중반 피카소가 종종 작업실의 화가와 모델을 재현함에 따라 종합적 입체주의로 확대됐다. 1928년작 「화가와 모델」[2]에서 보듯이, 화면은 예의 그 3단 구성으로 분할되어 한쪽에는 화가를, 다른 쪽에는 모델을, 그리고 가운데에는 캔버스를 보여 주면서 미학적 창조의 서사에 참여한 각각의 존재에게 고유 영역을 부여한다. 피카소는 단지 작업실 안

의 세 영역을 연출하는 것에 만족하지 않고 재현 행위까지 무대에 올린다. 「아르카디아에도 나는 있다」에서 무덤 측면에 목동의 그림자가 드리워진 것과 마찬가지로 모델의 옆모습은 마치 그림자를 드리운 듯 캔버스 위에 나타나 있다.

그러나 피카소는 창조 행위라는 서사에 참여한 존재들을 굳이 따로 분리해서 화가와 캔버스, 모델을 개별적으로 재현할 필요가 없었다. 일찍이 피카소는 1915년작 「할리퀸」[3]에서 여실한 종합적 입체주의 양식으로 그 셋을 겹쳐 놓은 바 있는데, 당시 종합적 입체주의에 대한 구상을 막 시작하던 무렵이었다. 화가는 자신을 다이아몬드 패턴의 의상을 입은 할리퀸으로 재현하고, 팔과 이젤에 해당하는 기하학적 배경 위에 머리를 붙여 놓았다. 이 배경에서 곡선으로 도려낸

2 • 파블로 피카소, 「화가와 모델 Painter and Model」, 1928년
캔버스에 유채, 129.8×163cm

형태는 화가의 팔레트 모양을 암시하고, 팔레트를 들고 있는 팔은 바로 (그리는) '행위'를 하고 있는 화가를 나타낸다. 계속해서 화면 오른쪽의 흰 사각형은 어렴풋이 모델의 그림자가 드리워져 있는 캔버스를 암시한다. 세 개의 층위가 서로 부침을 거듭하면서, 화가와 팔레트, 캔버스는 번갈아 가며 다른 배경 위에 놓인 전경이 된다.

피카소의 「할리퀸」해법을 본보기로 삼아, 조르주 브라크도 그 나름대로 전후 종합적 입체주의를 실천하고 1920년대 내내 작업을 해나갔다. 브라크는 「포르투갈인」에서 이미 사용한 바 있는, 한 인물이 류트 내지 어떤 현악기를 들고 있는 구성을 반복하면서 인물의 몸통을 그림자로, 그 자체를 종종 테이블 표면으로 제시한다.[4] 이 그림자는 입체주의적 정물, 즉 신문과 기타, 과일 그릇 등 익숙한 요소들을 떠받치고 있다. 후안 그리스(Juan Gris, 1887~1927) 역시 1919년작 「기타를 든 할리퀸」[5]에서 화가/캔버스/모델이 한데 엉켜 있는 형식을 수용했다. 할리퀸의 기타와 그림자는 피카소의 작품에서와 마찬

3 • 파블로 피카소, 「할리퀸 Harlequin」, 1915년
캔버스에 유채, 183.5×105cm

4 • 조르주 브라크, 「회색 테이블 The Gray Table」, 1930년
캔버스에 유채와 모래, 145x76cm

▲ 1911, 1912, 1919

5 • 후안 그리스, 「기타를 든 할리퀸 Harlequin with Guitar」, 1919년
캔버스에 유채, 116×89cm

가지로 화가의 팔레트를 암시하는 역할을 한다. 캔버스는 인물의 오른팔 아래 비스듬히 놓인 직사각형으로 나타나고, 모델은 인물의 옆얼굴에 그림자를 드리우고 있는 것처럼 보인다. 이와 같은 '화가의 작업실'은 축약된 형식의 서사라고 할 수도 있겠지만, 그렇다 하더라도 매체 자체의 기능, 즉 창작이라는 작업과 재현의 한계, 미학적 매체라는 요소 등을 그리고자 한 모더니즘의 지향을 이어가고 있다.

살펴본 바와 같이, 피카소의 전후 종합적 입체주의에 나타난 구성 유형은 두 가지다. 「세 악사」에서와 같이 캔버스를 세 부분으로 분할하거나, 「할리퀸」에서와 같이 요소들을 서로 얽혀 있는 전경/배경에 겹쳐 놓는 것이다. 페르낭 레제는 자기 방식대로 종합적 입체주의 양식을 차용하면서 두 가지 해법을 모두 사용했다. 레제는 1919년작 「도시」[6]에서 파리라는 도시 환경을 탐구하면서 광고판이나 도로 표지판을 전경과 배경이 뒤섞인 상태로 표현했고, 스텐실 글자체와 두 갈래로 나뉜 가로등 불빛으로 짧게 끊어진 혼란한 도시의 모습을 형상화하는 동시에 분석적 입체주의 화면의 얕은 깊이감을 만들어 냈다. 그러나 '아침식사' 그림들에서는 3단 구성을 받아들였다. 레제가 그런 선택을 하게 된 것은 필시 고전적 누드의 완전한 형식을 선호했기 때문이리라. 1921년작 「세 여인(만찬)」에서 각각의 인물은 어깨와 팔뚝의 윤곽선이 뒤에 있는 소파와 극명한 대조를 이루며 배경으

▲ 1925a

보헤미아의 삶

입체주의는 지속적으로 정물화를 다뤘다. 분석적 입체주의 양식으로 카페 테이블 위에 놓였던 친숙한 물건들은 종합적 입체주의로 넘어가면서 예술가의 작업실에 재배치됐다. 예술가들과 관습을 따르지 않는 부류들은 창작의 고충과 사회 주변부로서의 불안정한 존재감을 과시하며 신화적인 도심 지역, '보헤미아'의 심장부에 자리한 이 허름한 다락방에 모여들었다. 전후 시기 피카소는 하늘을 향해 지붕창이 열려 있는 다락방을 배경으로 여러 정물을 배치했다. 철제 발코니는 테이블 아래 조각된 목재 패널과 호응하면서 방 안 공간을 압축하고, 그렇게 방을 비워 낸다.

20세기 초 입체주의는 정물을 개인적인 공간에 배치함으로써 17세기 네덜란드 회화에 등장하는 여염집 실내와 연결된다. 미술 사학자들에 따르면, 당시 네덜란드 중산층은 화가에게 작품을 의뢰하면서 자기들이 전 세계 곳곳에서 모은 값비싼 물건들을 묘사해 달라고 했고 이를 통해 자신의 부를 자랑스레 드러냈다. 이처럼 자본 유통으로 성장한 부르주아 개인들이 바로 오늘날 민주적 주체의 원형이다. 즉 예술가의 다락방은 자유로운 개인 개념을 이어가는 곳이며, 거기서 보헤미아(미적 자유의 땅) 신화가 자라났다.

T. J. 클라크는 『피카소와 진실』에서 제1차 세계대전이 보헤미아에 사형선고를 내렸으며, 지칠 줄 모르는 창작자와 라보엠(la Bohème) 다락방에 살던 자유로운 개인 주체 모두를 끝장냈다고 주장한다. 사실상 전쟁 초기에 브라크와 아폴리네르가 최전선에 배치되면서, 피카소 주위 인물들은 파리에서 하나둘 사라졌다. 1918년 피카소는 아폴리네르의 죽음에 충격을 받았다. 훗날 아폴리네르를 기리는 기념 조각을 만드는 데 초빙된 피카소는 1928년 훌리오 곤살레스와 함께 쇠막대 몇 개로 구성된 2피트 높이의 축소 모형을 제작했는데, 다니엘-헨리 칸바일러는 그 모형을 "공간에 그린 밑그림"이라고 불렀다. 개방적인 격자 구조와 타원형 몸통의 윤곽, 사각형 캔버스를 잡기 위해 앞으로 내민 삼각형 모양의 팔 등은 작업실에 있는 예술가의 모습을 표현한 1915년작 「할리퀸」의 요소들을 반복함으로써 파리의 다락방과 거기 살았던 보헤미안들까지 함께 추모했다.

그 기념 조각은 피카소의 작업에서 초창기 분석적 입체주의가 퇴조하고 종합적 입체주의의 시기가 시작된 것에 관한 미술사학자들의 설명과도 일맥상통한다. 피카소는 입체주의의 추종자들이 외다리 테이블 위에 놓인 기타와 과일 그릇, 파이프, 담배 주머니 따위를 끝도 없이 그리면서 입체주의라는 충격적인 양식의 힘을 소진해 버리는 데 진저리를 친 듯하다. 그러나 피카소의 손안에서 입체주의는 논란을 유발하는 힘을 조금도 잃지 않았다. 너무 추상적이라고 거절당한 아폴리네르 기념 조각이 원래 의도대로 완성되고 설치됐더라면, 또 다른 파리의 보헤미아를 기념할 수도 있었을 것이다. 카페와 나이트클럽, 작업실과 무희들로 바글거리고, 당시 혼을 쏙 빼놓는 악명 높은 쇼로 관객을 사로잡았던 반라의 조세핀 베이커까지 아우르는 그곳을 말이다.

6 • 페르낭 레제, 「도시 The City」, 1919년
캔버스에 유채, 231.1×298.4cm

로부터 분리되어 독립적으로 제시된다. 특히 이 그림은 고전 고대로부터의 이야기, 즉 입체주의가 나오기 수백 년 전에 적어도 르네상스 시대부터 화가와 조각가들이 탐구했던 삼미신(Three Graces)이라는 주제를 암시하기도 한다. 그리스 신화에 나오는 이 이야기를 시각적으로 묘사할 때, 제우스의 세 딸들은(아름다움과 매력, 기쁨을 나타낸다고 한다.) 둥글게 원을 그리며 종종 누드로 제시된다. 이 주제 덕분에 미술가들은 모델 주위를 360도 돌아가면서 다양한 각도에서 바라본 여성의 나체를 관람자 앞에 제시할 수 있었다. 레제는 「아침식사(Breakfast)」에서 오른쪽 인물의 누드를 정면으로, 왼쪽 인물을 옆으로 누운 모습으로, 가운데 인물은 뒷모습으로 제시함으로써 그러한 주제를 재현한다. 피카소도 1925년작 「세 무희(Three Dancers)」에 삼미신 모티브를 사용하면서, 「할리퀸」에서 선보인 전경-배경의 역전을 통해 서사의 세계에 종합적 입체주의를 끌어들이는 한편, 역으로 종합적 입체주의에 서사를 끌어들이는 방식을 한 번 더 보여 줬다. 삼미신은 입체주의를 고전적 신화의 공간으로 인도했을 뿐만 아니라 또 다른 형

식의 서사, 즉 시간의 문도 함께 열어 준 것이다.

4차원 이야기

분석적 단계의 입체주의는 종종 "불가사의"하다고 언급돼 왔다. 물리적 형태가 너무 은밀하게 파편화되어 훈련되지 않은 눈으로는 이마와 얼굴 혹은 턱과 목을 구분하기가 거의 불가능할 정도였다. 입체주의 옹호자들은 그처럼 파편화된 재현 양식을 새로운 근대적 경험에 대한 집단적 반응이라고 설명할 책임을 통감하고, 과학과 기하학의 최신 성과를 끌어들여서 정당화하려고 했다. 그러한 목적으로 화가 장 메챙제는 1911년에 쓴 에세이 「입체주의와 전통(Cubism and Tradition)」에서 4차원이라는 시공 연속체를 고안하기에 이르렀고, 이로써 입체주의를 서사화할 수 있었다.

이미 (입체파는) 모름지기 화가란 대상 앞에서 움직임 없이, 일정한 거리를 유지하고서, 그저 망막에 맺힌 상을 '개인적인 느낌'으로 다소간

조정해서 캔버스 위에 담아야 한다는 편견을 뿌리 뽑았다. 입체파 화가들은 대상의 주위를 돌아다녔다. 이는 지성의 통제하에 대상을 몇 개의 연속적인 측면들로 구성해 구체적으로 재현하기 위해서다. 전에는 그림이 공간을 장악했지만, 이제는 시간도 지배한다. 그림을 그리면서, 회화로서 그림의 힘을 증대시키려는 모든 대담한 시도는 타당하다. 초상화에서 눈은 정면으로, 코는 약간 옆모습으로, 입은 완전히 옆모습을 보여 주는 식으로 선택해서 그려도 (어느 정도 요령만 있으면) 놀랍도록 대상과의 유사성을 증대시킬 수 있으며 동시에 미술사의 기로에 선 우리에게 바른 길을 안내할 수 있다.

'입체파'가 사용한 방식은 분명하고 이성적이다. 이들은 그림의 표면이 공간을 만들어낼 때 일어나는 기적을 알아차린 화가들이다.

후안 그리스는 1912년 동료인 피카소를 대상으로 분석적 입체주의 초상화를 그리면서, 공식에 따라 "눈은 정면으로, 코는 약간 옆모습으로, 입은 완전히 옆모습을 보여 주는 식으로 (선택해서)" 그렸다. 그리스는 화면 전체에 비스듬한 격자 형태를 적용함으로써, 피카소가 공들여 연구한 지각 분석 작업과 관련된 기울어진 단면들의 작은 일렁임을 화면 안에서 경험하게 만들었다. 그러나 1913년이 되자 그리스는 바이올린 세 대가 한 조를 이루는 그림[7]으로 더 크고 더 장식적인 종합적 입체주의 형식을 받아들이기 시작했다. 이 작품은 (삼미신 양식으로) 관람자에게 악기의 정면 양 옆에 해당하는 두 개의 측면 시점을 제공하는 것처럼 보이는데, 이는 당대의 표준 공식이 되었다. 그 공식에 따라 입체파 화가들은 "대상의 주위를 돌아다녔다. 이는 지성의 통제하에 대상을 몇 개의 연속적인 측면들로 구성해 구체적으로 재현하기 위해서다."

그렇지만 대상 주위를 돌아다니면서 대상을 "연속적인 측면들로 구성"된 것으로 그려 내는 매챙제의 아이디어를 전적으로 수용한 것은 입체주의가 아니라 미래주의였다. 20세기의 첫 20년 동안 철학자이자 사회 참여 지식인인 앙리 베르그송(Henri Bergson, 1859~1941)은 콜레주 드 프랑스에서 강의하면서 파리를 떠들썩하게 했다. 학자와 예술가, 노부인들까지 하나같이 열광적으로 베르그송의 강의를 들었다. 1896년 출판된 베르그송의 대표작 『물질과 기억(Matter and Memory)』은 미래주의 지도자 필리포 마리네티의 미학 개념을 변화시켰고, 공간이란 바로 그 '측면들'의 연속체라고 재인식하게 했다. 베르그송은 계속해서 공간과 시간의 구별을 고집하는 주장을 했다. 공간은 (자에 새겨진 눈금처럼) 각각 다른 단위와 완전히 구별되는 동일한 단위들로 측정되는 반면, 시간은 경험 안에 불가역적으로 융합돼 있다고 주장했다. 즉 현재에는 과거에 대한 회고가 겹쳐지고 미래에 대한 전망이 투사된다는 것이다. 시간의 융합을 표현하려는 욕구는 자코모 발라의 작품에서 연속적인 형태를 반복하는 것으로 나타났을 뿐

▲ 만 아니라, 움베르토 보치오니가 「공간에서 병의 전개(Development of a Bottle in Space)」(1913)를 통해 소라처럼 나선형으로 회전하는 형태를 관람자 앞에 제시함으로써 보는 이에게 대상의 주위를 빙빙 도는 경험을 유발하도록 이끌었다.

7 · 후안 그리스, 「바이올린과 기타 Violin and Guitar」, 1913년
캔버스에 유채, 100×65.5cm

그러나 피카소와 브라크, 그리스 등 위대한 종합적 입체주의 작업에서 전경-배경의 역전은 회화가 끈질기게 정면성을 유지하도록 했다. 깜빡이듯 환영적으로 돌출 내지 후퇴하는 평면들은 공간의 깊이를 최소한으로 암시하고 있으므로, 어떤 관람자도 그 안에 들어가 "대상 주변을 돌아다니거나" 그렇게 함으로써 대상에 대한 "몇 개의 연속적인 측면들"을 포착할 수는 없을 것이다. 이른바 추종자들이 피카소와 브라크를 배반하고 다른 길을 걸었는지 몰라도, 피카소와 브라크는 회화가 관람자의 눈앞에 평행하게 정지 상태로 존재해야 한다는 형식 논리에 끝까지 충실했다. **RK**

더 읽을거리
Clement Greenberg, "Collage," *Art and Culture: Critical Essays* (Boston: Beacon Press, 1961)
T. J. Clark, *Picasso and Truth: From Cubism to Guernica* (Princeton, N.J.: Princeton University Press, 2013)
Yve-Alain Bois (ed.), *Picasso Harlequin 1917–1937* (Milan: Skira, 2008)

1921 b

모스크바 미술문화연구소의 회원들이 구축주의를 새로운 공동사회의 요구에 부응하는 논리적 실천으로 규정한다.

1921년 12월 22일, 바르바라 스테파노바(Varvara Stepanova, 1894~1958)는 「구축주의에 대하여(On Constructivism)」라는 글을 인후크(Inkhuk, 모스크바미술문화연구소. 1920년 5월에 인민계몽위원회, 즉 나르콤프로스(Narkompros)의 미술부(IZO) 산하에 설치된 국립연구소)의 동료들 앞에서 발표했다. 연구소의 초대 소장이던 바실리 칸딘스키가 사임한 지 거의 1년이 되던 날이었다. 알렉산드르 로드첸코(Aleksandr Rodchenko, 1891~1956)를 추종하▲ 는 신진 그룹은 심리학에 근거한 칸딘스키의 프로그램이 반혁명적인 정도는 아니지만 진부하다는 이유로 거부했다.

스테파노바의 청중은 아방가르드 미술가와 이론가들이었다. 국가의 녹을 받는 그들은 관료주의적 관례를 따라 회의에 이은 열띤 토론을 속기록으로 남겼다. 이 속기록에 따르면 1921년 12월 저녁에 관심을 모은 것은 스테파노바가 제공한 구축주의에 관한 회고적 설명이 아니라 그것이 제기한 미래에 대한 문제였다. 즉 스스로 미술 행위를 포기했지만 아직은 산업 생산에서 필요한 기술 지식을 갖추지 못한 남성과 여성 소비에트 미술가들의 존재를 어떻게 정당화할 것인가에 관한 것이었다.('남성'과 '여성' 미술가라는 점에 유의하자. 20세기 초반에 여성이 이처럼 강력한 역할을 한 미술 운동은 없었다.)

생산주의(Productivism)에서 가장 강경한 입장을 취했던 마르크스주의 비평가 보리스 아르바토프(Boris Arvatov, 1896~1940)는 당시의 역사적 중요성을 제대로 판단했다. 그는 미술가가 공과 대학에서 일정 수준의 교육을 받을 때까지는 산업 전선에 투입되지 않겠지만 미술가의 작업은 이데올로기 차원에서는 가능하다고 주장했다.

그것이 유토피아라 할지라도 우리는 자꾸 그것을 말해야 한다. 말할 때마다 우리는 교조주의를 피할 수 있으며, 눈을 가리는 것을 막을 수 있고, 이것이 현실이며 필수적임을 얘기할 것이며, 아무도 그것 때문에 우리를 비난하지 않을 것이다. 우리는 이 이론(구축주의)이 얼마나 위대한 것인지 설명해야 한다. 여느 혁명 때와 마찬가지로 지금의 상황이 비극적인 것은 사실이다. 지금은 반대편으로 건너가기 위해 강가에 서 있는 한 인간의 상황과 비슷하다. 초석을 세우고 다리를 건설해야 한다. 그러면 역사적 사명이 완수될 것이다.

1921년 말 구축주의자들은 기로에 서 있었다. 그해 봄 자유시장 경제

체제를 일부 허용한 레닌의 신경제정책(NEP)이 내전 동안 러시아 전역을 통괄했던 중앙집권화 체제를 점차 대체하고 있었다. 이 중앙집권화 체제는 혁명 초기 열렬한 지지를 보냈던 아방가르드 미술가들에게 직접적인 보상을 제공한 터였다. 구축주의자들은 자신들의 '실험실 실험'을 마음껏 할 수 있었던 인후크 체제가 끝났음을 깨닫고 앞으로 다가올 변화를 받아들였다. 모든 사람들은 아르바토프가 언급했던('예술'과 '생산'을 잇는) 다리를 오래전부터 염두에 두고 있었지만 상황이 눈에 띄게 급변하고 있음을 느낄 수 있었다.(이 다리의 필요성은 1918년 12월부터 1919년 4월까지 발행된 IZO의 기관지인 《이스쿠스트보 콤무니(Iskusstvo Kommuny, 코뮨 예술)》에서 현란한 표현으로 옹호됐다.) 스테파노바의 발표가 있기 한 달▲ 전, 오포야즈의 전(前) 회원인 오시프 브리크(Osip Brik)가 나르콤프로스의 관할에서 벗어나 경제부의 관할로 편입할 것을 촉구하자 인후크의 구축주의자들은 '이젤주의'를 폐기하고 '생산'으로 이동할 것을 결의했다.('이젤주의'라는 단어는 '이젤 회화'에서 파생된 것이지만 조각을 포함한 모든 종류의 자율적 미술품을 포괄하는 용어로 사용됐다.) 이 그룹에서 생산주의 프로그램의 가장 급진적인 지지자들은 심지어 예술의 완전한 종말까지도 예견하고 있었다. 즉 아르바토프의 다리는 강 건너로 가기 위해서는 꼭 필요하지만 목적을 달성하고 나면 무용지물이 되므로 파괴돼야 한다는 것이다. 어떻게 보면 이것은 희망에 불과했지만, 1921년 12월 저녁에 분출된 관심사는 결국 그럴 만한 근거가 충분했다는 것이 입증됐다. 구축주의자들이 미술가라는 지위를 던져 버릴 때 보인 희열은 지금은 광적인 부정처럼 보일지 모르지만, 당시에는 그렇지 않았다. 여기에는 자기 희생으로 나아가는 어떤 논리가 있었고, 그 자기 희생은 1921년 한 해 동안 행해진 모든 실험에서 절정을 이뤘다.

"턱수염 없는 최초의 기념비"

구축주의의 발생은 줄여서 「탑」이라고 불리는 블라디미르 타틀린의 「제3인터내셔널을 위한 기념비」 모형에 대한 즉각적인 반응이었다.[1] 이 모형은 1919년 초에 의뢰받아 10월 혁명 3주년이 되던 1920년 11월 8일에 페트로그라드에서 제막식을 거행했고, 그 후에는 모스크바로 이송되어 레닌이 러시아 전력화 계획을 논의한 소비에트 제8차 전당대회장에 다시 세워졌다. 작품이 공개될 때 발행된 팸플릿에 실린 비평가 겸 미술사학자인 니콜라이 푸닌(Nikolai Punin)의 글과 타틀린

▲ 1908, 1913 ▲ 1915

이 발표한 다수의 선언서를 통해 알려진 내용은 다음과 같다. 모형은 5.5~6.5미터 높이의 목조 구조물이지만 앞으로 완성될 실제 기념비는 396미터 상당의 금속과 유리 구조물이 될 것이라는 내용이었다. 이것은 타틀린이 제1차 세계대전 이전에 파리를 여행할 때 찬양했던 엔지니어링의 위업이자 당시 세계에서 가장 높은 구조물인 에펠탑보다 3분의 1이 더 높았다. 타틀린의 디자인에서 가장 뛰어난 요소는 기울어진 구조였다. 사선과 수직의 얇은 나무 뼈대가 복잡하게 얽혀서 그물망을 이루는 기울어진 두 개의 맞물린 나선형의 원뿔형 틀 안에 유리로 만든 네 개의 기하학적 입체가 일렬로 떠 있었다. 각각이 독립적인 건물이며 일정한 속도로 돌아가도록 설계된 이 입체들은 다른 나라로 "혁명을 퍼뜨릴" 임무를 띤 소비에트 조직인 코민테른의 각 지부 사무실로 설계됐다. 즉 맨 아래 가장 큰 입체인 원기둥은 1회전 속도가 1년으로 인터내셔널의 '의회'를 위한 건물이었고, 두 번째 1회전 속도가 1개월인 기울어진 피라미드는 임원진이 쓸 건물이었다. 그 위의 선동부가 쓸 원기둥은 하루 단위로 회전하도록 했다. 프로젝트가 진행되는 과정에서 뒤늦게 첨가된 최상층의 작은 반구형은 한 시간마다 회전했다.

타틀린과 그의 공식 대변인으로 유명한 푸닌을 비롯한 동료들은 거대한 규모로 기획된 이 기념비를 실제로 건립하기 위해 다음과 같은 세 가지 방향을 설정했다. 첫째, 이 기념비는 혁명을 기념하기 위해 여기저기 세워진 볼썽사나운 기념비들과 달리 확연하게 '모던'한

1 · 블라디미르 타틀린, 구(舊) 미술아카데미에 설치된 「제3인터내셔널을 위한 기념비 The Third International」의 최초 모형, 페트로그라드, 1920년 나무, 높이 약 548.6~640cm

▲ 1914

소비에트 기관

18세기 프랑스 혁명 때처럼 1917년 2월 봉기부터 1917년 10월 레닌이 권력을 잡을 때까지, 그리고 1924년 레닌 사망 후 스탈린 시대에 이르기까지 혁명 러시아에서 신설 기관의 이름을 짓거나 옛 기관의 이름을 개명하는 일은 고도로 정치적인 색채를 띠었다. 갓 태어난 소비에트의 이와 같은 열광적인 세례 행위는 관공서를 비롯해 러시아의 입체-미래주의 전성기인 10년대에 증가한 다수의 아방가르드 그룹에 영향을 미쳤다. 혁명 이전부터 존속하던 단체들의 부조리한 이름(다이아몬드 잭, 당나귀 꼬리, 전차선로 V 따위)에는 그들이 조롱하던 과거의 상징주의의 흔적을 여전히 간직하고 있었다. 볼셰비키 세력과 이에 즉각적으로 봉사할 준비가 된 인텔리겐치아 일부는 두문자어(頭文字語)를 급진적인 새로운 시대의 백지 같은 상태를 표현하는 최상의 기표로 삼았다. 두문자어는 경제적이면서 '시적으로' 낯선 것이었다.

언어학적 장치가 가진 정치적 성격은 일찍이 1906년 프롤레트쿨트(Proletkule, 프롤레타리아 문화)라는 신조어와 함께 확립됐다. 1909년에 레닌이 이 단체의 지도자인 알렉산드르 보그다노프(Aleksandr Bogdanov)를 볼셰비키 당에서 제명했을 만큼 이 조직은 레닌의 골칫거리였지만 이 조직이 실질적으로 활발한 활동을 한 것은 "세계를 뒤흔든 열흘" 이후였다. 그러나 신정부는 포괄적인 부처인 나르콤프로스(인민계몽위원회)를 설립하여 프롤레트쿨트의 부상을 제압했다. 자유주의자 아나톨리 루나차르스키(Anatoly Lunacharsky)가 위원장을 맡은 나르콤프로스의 영역은 문화, 선동, 교육을 포괄하고 있었으며 콤푸츠(Komfuts, 공산주의 미래주의자)를 비롯한 모든 예술 단체가 소속돼 있었다. 나르콤프로스의 미술부인 IZO는 1918년 1월에 다비트 시테렌베르크(David Shterenberg)의 감독하에 페트로그라드에 설치됐다. 여행 경험이 많은 친불(親佛)의 절충주의 모더니즘 화가인 시테렌베르크는 소비에트의 모든 미술관을 재편하는 등 소비에트 아방가르드의 다양한 성향을 충족시키기 위해 최선을 다했다. 그의 모스크바 대리인은 타틀린이었다.

나르콤프로스가 출범시킨 다수의 새로운 기관 중에는 스보마스(Svomas, 국립자유스튜디오)가 있었다. 스보마스는 1919년에 설립되어 1920년에 브후테마스(Vkhutemas, 국립고등미술/기술공방)로 바뀌었다. 브후테마스는 비슷한 시기에 개교한 독일 바우하우스의 소비에트 판이라고 할 수 있다. 1920년 모스크바에 설립된 인후크는 페트로그라드에 지부인 긴후크를 두었다. 말레비치는 그가 비텝스크에 직접 설립한 우노비스('신미술 찬동자'의 머리글자를 따서 만든 이름) 학교가 1922년 문을 닫자 긴후크로 몸을 숨겼다. 1921년 신경제 정책 시기에 사적 경제 활동이 부활한 후에도 문화에 대한 정부의 장악력은 수그러들지 않았고 두문자어 선호 경향도 마찬가지였다. 즉 1922년에 라흔(Rakhn, 러시아예술과학아카데미)으로 편입됐지만 그 후 급속하게 세력을 잃었다. 그리고 '혁명러시아예술가연맹(AKhRR)'이 꾸준히 부상했으나 10년 후 모든 예술의 공식 기조로 '사회주의 리얼리즘'이 가차 없이 수립되면서 막을 내렸다.

것이어야 한다.(블라디미르 마야콥스키는 이 프로젝트를 "턱수염 없는 최초의 기념비"라고 찬양했다.) 이 점은 타틀린이 1914~1917년에 조각적 부조에서 발전시킨 '물질문화', 즉 '물질에 대한 충실함'의 원칙을 따르고 있다는 점에서 의미가 깊다. 둘째, 이 기념물은 완전히 기능적이고 생산주의적 사물로서 주 용도가 라디오 송신탑이었던 에펠탑을 능가할 것이다.(마야콥스키도 이것을 "최초의 10월 혁명의 사물"이라고 불렀다.) 셋째, 모든 공공 기념비와 마찬가지로 이 기념물은 '역동성'을 혁명의 정신으로 명쾌하게 설명해 주는 상징적 지침이 될 것이다.

인후크에서 로드첸코와 동료들이 '객관적 분석 노동 그룹'을 결성하자 칸딘스키의 사임은 급물살을 탔고, 불과 몇 주 뒤에 타틀린의 기념비 제막식이 열렸다. 당시 이 프로젝트가 모스크바에서 큰 주목을 받았던 것을 생각하면 노동 그룹이 이 프로젝트가 제기한 쟁점에 초점을 맞춘 것은 놀랄 일이 아니다. 그들은 (물론 소비에트 엔지니어 팀이 기술적으로 가능하다고 단언했지만) 이 기념비가 결코 실현될 수 없는 실험적 디자인이라는 사실에도 불구하고 단념하지 않았다. 오히려 한 프로젝트가 그렇게 강력한 영향을 줄 수 있다는 사실에 고무되어 '실험실 작업'의 추진에 박차를 가했다. 노동 그룹의 구성원들은 생산과 기능성에 대한 관심을 잠시 제쳐 두고, 기념비가 지닌 두 개의 상이한 측면, '물질에 대한 충실함'(팍투라)과 그것의 상징적 역동성(텍토닉스)을 집중적으로 다뤘다. 로드첸코와 노동 그룹이 보기에 이것들은 타틀린의 프로젝트에서 모순되는 것이었다. 그들은 타틀린의 주장과 달리 물질 차원에서 볼 때 그 어떤 것도 형식적인 나선형이라는 형식의 사용과 해묵은 도상학에 대한 호소를 정당화할 수 없다고 느꼈으며, 이 작품을 외로운 미술가가 작업실에 은둔하면서 전통적인 수공예의 도구로 정교하게 만든 낭만적 물건으로 보았다. 또 이 작품의 형식적 구조는 여전히 "부르주아 개인주의"의 악취를 풍기는 해독 불

가능한 비밀로 남아 있다고 비난했다. 즉 그것은 구축(construction)이 아니라 작가의 독자적 구성(composition)이라는 것이다.

구축/구성 논쟁

하지만 이 용어는 너무나 부정확해서 명확하게 규정돼야 했다. 1921년 1월 1일부터 4월 말까지 노동 그룹은 구축과 구성의 개념에 대해 긴 토론을 했다. 참석자 각각은 한 쌍의 드로잉을 가지고 이 대립적인 두 단어를 어떻게 이해해야 하는지 설명해야 했다. 니콜라이 라돕스키(Nikolai Ladovsky, 1891~1941)와 카를 이오간손(Karl Ioganson, c.1890~1929)의 드로잉을 제외하면 최종 포트폴리오는 다소 실망스러운 수준이었다.(두 사람이 '구축'이라고 제안한 것은 모양, 크기, 비례 같은 표면의 물질적 특징을 통해 예견되는 표면의 형식적 분리로, 훗날 '연역적 구조'로 불리게 된다.) 구축/구성이라는 대립은 기법의 변화(구성은 스푸마토, 구축은 날카로운 가장자리)나 매체의 변화를 연상시키는 것(회화의 스케치 대 조각의 스케치)과 혼동됐다. 특히 블라디미르 스텐베르크(Vladimir Stenberg, 1899~1982)는 구축을 기계의 외관을 가진 어떤 것이라고 단순하게 이해했다. 그러나 이런 드로잉 제작과 함께 생산된 선언문과 다수의 논의들은 아주 계몽적이었다. 가끔은 험악하기도 했지만 수없는 논쟁 끝에 그들은 하나의 합의에 도달했는데, 구축은 어떤 "물질이나 요소의 과잉"도 수반하지 않는 "과학적" 방식이나 조직화에 근거를 두고 있다는 것이다. 기호학적 용어로 말하면 구축은 "동기를 부여받은" 기호이다. 즉 구축의 형식과 의미는 여러 종류의 물질들 간의 관계에 의해 규정되므로(즉 동기를 부여받으므로) 구축의 자의성은 제한되어 있다.(그렇기 때문에 구축이 도상학적 구성 요소를 빌려 올 수 없는 것이다.) 반면 구성은 "자의적"이다.

언뜻 보기에 이 결론은 넉 달 동안이나 이어진 강도 높은 논의에 비하면 다소 빈약해 보인다. "과잉=낭비=부르주아 향락주의=도덕적

2 • 모스크바에서 열린 오브모후 그룹전, 1921년 5월
카를 이오간손의 「균형 연구」가 왼쪽 끝에 있다.

▲ 1914

3 • 카를 이오간손, 「균형 연구 Study in Balance」, 1921년경
재료 및 크기 미상(소실됨)

으로 비난받을 만한 것"이라는 식의 토론의 수사학도 확실히 단순하다. 그럼에도 불구하고 구축주의는 하나의 운동으로서 바로 이 포럼을 통해 발생했다. 즉 용어 자체가 토론 과정에서 나왔고 로드첸코는 재빨리 그것을 독점해서 1921년 3월에 그의 가장 절친한 동료들과 함께 구축주의 노동 그룹을 만들었다. 이 그룹에는 다섯 명의 조각가, 더 정확히 말해서 '공간 구축물' 창작자인 로드첸코, 이오간손, 콘스탄틴 메두네츠키(Konstantin Medunetsky, 1889~c.1935), 블라디미르 스텐베르크와 게오르기 스텐베르크(Georgy Stenberg, 1890~1933) 형제가 있었고, 스테파노바와 인후크 외부에서 온 문화선동가 알렉세이 간(Aleksei Gan, 1889~1940)도 참여했다. 간은 극단주의 성향 때문에 나르콤프로스에서 축출된 지 얼마 되지 않았지만 곧바로 구축주의 프로그램을 작성하는 책무를 맡았다. 그 결과 이 그룹에서 이루어진 토론의 상당 부분이 모호한 용어로 전개됐다. 1992년 출판된 『구축주의(Constructivism)』를 비롯해 그의 혼란스럽고 논쟁적인 글은 구축주의 노동 그룹의 사상을 평가하는 데 도움이 되지 못했으며, 더 불행한 일은 이 변변치 않은 인물이 대변인이라는 중요한 역할을 맡았다는 점이다. 이것은 훗날 스탈린의 인민위원들이 득세했을 때 특히 치명적인 결점으로 판명됐을 뿐 아니라 그 후 오랫동안 구축주의에 대한 역사학자들의 시각을 왜곡시키는 결과를 낳았다. 간보다는 구축/

구성 논쟁의 직접적인 영향을 받은 다른 창립 구성원들의 예술 활동에서 구축주의의 핵심을 발견할 수 있다.

예술이여 안녕

구축주의 노동 그룹은 1921년 5월, 공간 구축물이 주로 전시된 오브모후(Obmokhu, 젊은 미술가회)의 두 번째 단체전에 참여했다.[2] 당시 출품된 조각 중 단 두 점만 현존하고 있지만 이 전설적인 전시에 대한 자료는 잘 보존되어 있다. 그러나 금속 교량과 유사한 스텐베르크 형제의 작품과 메두네츠키의 채색 조각들(그중 한 점은 1922년 〈최초의 러시아 미술〉전에서 캐서린 드라이어가 구입했고 현재 예일대학교 미술관에 소장되어 있다.) 중에서 어떤 것도 논쟁에서 제안된 구축의 정의를 엄밀하게 준수하지는 않았다. 스텐베르크 형제의 작품은 타틀린의 "물질에 대한 충실함" 개념을 넘어서지 못했고 메두네츠키의 작품에서는 말레비치의 회화의 영향력이 확연하게 느껴진다. 그러나 로드첸코의 천장에 매달린 조각들과 이오간손의 '공간 교차(Spatial Cross)' 연작은 아주 짧은 시간에 달성한 괄목할 만한 진보를 보여 준다. 두 연작은 '과학적'(당시에는 변증법적·유물론적·공산주의적인 것을 의미했다.) 방식의 증거로 간주됐다. 즉 여기에는 (빌려 온 이미지가 없으므로) 어떤 선험적 개념도 없고 작업의 모든 양상이 그것의 물질적 조건에 의해 결정됐다.

4 · 알렉산드르 로드첸코, 「타원형의 매달린 구축물 12번 Oval Hanging Construction No.12」, 1920년경
합판, 알루미늄 페인트를 부분적으로 칠한 개방형 구축물, 철사, 61×84×47cm

▲ 1915

로드첸코의 매달린 조각은 알루미늄 페인트를 칠한 원이나 오각형, 직사각형, 또는 타원형 모양의 합판 한 장을, 중심을 기준으로 점점 커지는 동심원처럼 절단한 것으로 연작 중에는 타원이 유일하게 남아 있다.[4] 이 작품은 중심점을 기준으로 회전하면서 삼차원의 다양한 기하학적 입체를 만들어 냈다. 쉽게 접어서 원래의 평면 상태로 되돌릴 수 있는 이 조각은 작품의 생산 과정을 드러낼 수 있다. 이오간손의 작품은 그 자체가 하나의 교육이었다. 특히 삼각형 받침대 위에 놓인 가느다란 막대기 구조물[3]을 보면 세 개의 막대기는 막대기를 서로 팽팽하게 연결하고 있는 단 하나의 줄을 통해 공간 속에서 지탱된다. 이오간손은 이 작품에서 모든 구축이 근절해야 하는 '과잉'을 측정 가능한 시각적 형태로 제시하고자 했다. 필요 이상으로 긴 줄이 고리에 꽉 조인 채 부드럽게 늘어져 있는 이 '과잉'에는 시범적 기능이 있었다. 세 개의 뾰족한 막대기를 낮추어 조각을 변형시키려면 줄을 더 느슨하게 늘이면 된다. 달리 말해 부르주아 미술가 스튜디오의 비밀스러움과 대조적으로 조각이 가진 '논리적' 생산 방식과 연역적 구조를 예술적 영감의 물신화에 반대되는 수단으로 선포한 것이다.

로드첸코가 오브모후 전시 직후에 내놓은 모듈 조각에도 같은 논리가 적용됐다. 동일한 크기의 나무 블록으로 제작된 각각의 조각은 평면도와 입면도가 동일할 때도 있었다. 이 작품을 지배하는 형
▲ 식 논리 역시 연역적 구조로, 이것은 40년 뒤에 미니멀리즘 작가들에게서 유사하게 나타났다.(칼 안드레는 이 모듈 조각 사진이 서구에 소개됐을 때 칭찬을 아끼지 않았다.) 회화의 위상에 관한 한 혁명기의 러시아와 50년대 후반 뉴욕 보헤미아가 아무리 달라도 같은 논리가 서로 다른 시대에 유사한 결과를 낳은 것은 우연이 아니다. 인후크의 구축주의자들이 지향했던 환원을 회화에서 극단으로 끌고 가면 결과적으로 순수한 그리드나 순수한 모노크롬이 될 수밖에 없었다. 즉 추상을 결정짓는 요소 중 회화의 가능성을 찾는다면 형상과 배경 간의 대립이 있고 이것은 상상의 공간, 구성, '과잉'으로 발현될 것이다. 이런 맥락
● 에서 도널드 저드가 환영주의에서 완전히 벗어나지 못한 회화의 무능함을 비난했던 것처럼 로드첸코는 1921년 9월에 열린 〈5×5=25〉전에서 그 유명한 모노크롬 세폭화[5]의 전시를 끝으로 이 예술에 이별을 고하고 다음과 같은 글을 남겼다. "나는 회화를 그것의 논리적 귀결로 환원시켜 세 개의 캔버스를 전시했다. 즉 빨강, 파랑, 노랑이다." "단언하건대 모든 것이 끝났다. 원색이다. 모든 평면은 하나의 평면이다. 그리고 더 이상 재현도 없을 것이다."

로드첸코의 우상파괴적인 세폭화는 곧 하나의 전설적인 이정표가
됐다.(이는 '마지막 회화'라 불리기도 했다. 한때 형식주의 비평가였다가 인후크에서 가장
■ 눈치 빠른 이론가가 된 니콜라이 타라부킨(Nikolai Tarabukin)은 1923년 「이젤부터 기계
까지(From the Easel to the Machine)」라는 글에서 이 작품을 하나의 전환점으로 평가하
기도 했다.) 이제 역사의 한 페이지는 넘어가 돌아올 수 없는 지점으로 나아갔다. 분석은 더 이상 시대의 적당한 방법이 아니었으며 "생산에 돌입"하는 것 말고는 다른 길이 없었다. 1921년 12월 스테파노바의 글은 추도문과 같았다. 생산주의의 기반을 정교하게 만드는 일은

5 • 알렉산드르 로드첸코, 「순수한 빨강, 순수한 노랑, 순수한 파랑 Pure Red Color, Pure Yellow Color, Pure Blue Color」, 1921년 캔버스에 유채, 62.5×52.5cm

1922년 초에 로드첸코와 동료들에게 가장 중요한 일이었을 것이다.

선전선동으로의 이동

그들의 열정과 "공장에서 일하고자 하는" 의지에도 불구하고 생산주의자가 된 구축주의자들은 암울한 현실과 마주하게 됐다. 레닌의 신경제정책에서는 국가의 포괄적 지원을 더 이상 기대할 수 없었기 때문이다. 안타깝게도 그들의 봉사는 환영받지 못했다. 생산을 관리하는 기업가들은 그들이 간섭한다는 인상을 받았고 노동자들은 그들을 지적인 기생충이라고 조롱했다. 스테파노바와 류보프 포포바는 대량생산되는 섬유 디자인 생산라인을 성공리에 출범시켰는데 이것은 아마 생산주의 유토피아의 유일한 성공담이라 할 수 있었지만 중요하다고 볼 수는 없었다. 타틀린도 공장에서 물건을 장식하는 일을 하긴 했지만 오래가지 못했으며 그가 스튜디오로 돌아가자마자 디자인한 실용적인 물건들은 한 번도 산업적으로 생산되지 못했다.(그중 가장 유명한 것은 연료 사용을 최소화한 괴상한 모양의 스토브이다. 굽은 나무로 만든 의자는 그의 작품 중 가장 우아한 조각으로 남아 있다. 일종의 날개 달린 자전거인 레오나르드 다빈치류의 비행 기계도 디자인했는데 자신의 이름과 '날다'라는 의미의 동사 '레타트'를 조합해서 「레타틀린(Letatlin)」이라는 이름을 붙였다.) 성실한 마르크스주의자로서 구축주의 미술가들은 노동의 분업화가 노동의 소외화를 불러올 것이라며 극렬하게 비난했으나, 레닌이 노동의 분업화가 러시아 재건에 반드시 필요한 것이라고 선언하자 곧 이를 지지했다. 그들 중 기술적으로 가장 창의적이었던 이오간손만이 20대 초반의 어린

나이에도 불구하고 유일하게 발명가로 고용되어 물건 생산에 적극적으로 참여했다. 그의 재능은 다른 맥락에서 크게 발휘되었다.(이오간손의 오브모후 조각들은 40년대 후반과 50년대 초반에 케네스 스넬슨과 버크민스터 풀러가 제안한 구조와 유사하다. 텐션(tension)과 인티그리티(integrity)의 결합어 '텐스그리티(tensegrity)' 구조라 불리는 장력조합 구조는 건축 테크놀로지 역사에서 중요한 진보로 간주된다.) 그러나 아무도 당시에 아르바토프가 주창한 그 다리를 한 번은 건넜다는 사실을 깨닫지 못했다. 전반적으로 생산주의의 진정한 결과물은 미미했던 것이다.

그러나 새로운 사상은 일상의 기능적 사물의 생산에서가 아니라 선동의 영역에서 나왔으며 1922년 초에 중요한 결실을 맺었다. 유용성이 강령이라면, 산업에서 미술가를 활용하지 못했더라도 적어도 10월 혁명을 선전하는 일에는(아니면 그들의 도움 없이 국영 공장에서 생산된 물건 홍보라도) 미술가들을 참여시킬 수 있었다. 20년대 초반부터 생산된 포스터, 무대장치, 선동용 단상, 전시회, 북 디자인에서 활약한 구축주의자들은 지속적인 성공을 거뒀다. 타라부킨이 예견했듯 이데올로기의 차원에서 그들이 이룩한 것(10월 혁명을 이미지화한 것)은 그들의 가장 중요한 유산이 됐다. 그들은 사물의 생산을 관장했다기보다 오히려 생산 이데올로기를 만들었다. 마침내 그들은 소비에트 러시아가 항상 강조한 노동 분업화에서 틈새 영역을 찾은 것이다.　　YAB

더 읽을거리

Richard Andrews and Milena Kalinovska (eds), *Art Into Life: Russian Constructivism 1914–1932* (Seattle: Henry Art Gallery, University of Washington; and New York: Rizzoli, 1990)

Maria Gough, "In the Laboratory of Constructivism: Karl Ioganson's Cold Structures," *October*, no. 84, Spring 1998

Selim Khan–Magomedov, *Rodchenko: The Complete Work*, ed. Vieri Quilici (Cambridge, Mass.: MIT Press, 1987)

Christina Lodder, *Russian Constructivism* (New Haven and London: Yale University Press, 1983)

▲ 1928b

1922

한스 프린츠호른이 『정신병자의 조형 표현』을 출판하고 파울 클레와 막스 에른스트는 '광인의 미술'을 탐구한다.

▲ 20세기 초 많은 모더니즘 미술가들이 '원시' 미술에 관심을 기울였
● 다. 청기사파 표현주의자들과 같이 아이들의 미술을 흉내 낸 미술가
들도 있었다. 20년대 초반 이처럼 이국적인 모델을 찾는 미술가에게
■ 세 번째 관심의 대상으로 떠오른 것이 바로 광인의 미술이다. 오늘날
에는 이상하게 보이지만 이 세 부류의 미술은 파울 클레 같은 모더
니스트들에게는 '미술 최초의 기원'을 탐색할 때 당연히 참조해야 하
는 지침서 역할을 했다. 이는 모더니즘이 지속적으로 역설을 통해 진
행돼 왔음을 드러낸다. 그것은 모더니즘의 표현적 **무매개성**은 원시
부족의 오브제와 정신분열증자의 이미지의 복합체로서 미술 형식이
라는 **매개**를 통해 추구됐다는 점이다.

광인의 미술에 대한 재평가는 원시 미술에 대한 재평가 이후에 진
행됐다. 그냥 무시되든 진료 차원에서 검토되든 광인의 미술은 재평
가를 받을 준비가 되어 있었다. 그러나 대부분의 모더니스트들은 이
미술을 자신의 목적에 맞게 받아들였다. 그들은 광인의 미술이 내면
을 표현한다거나 관습에서 과감하게 벗어나 무의식을 직접 드러낸다
고 생각했지만, 이와 같은 이해는 여러모로 실제와는 거리가 있었다.
과거에 낭만주의자들도 미개인, 아이, 광인을 문명의 구속에서 벗어
난 창조적 재능을 지닌 이들로 간주했다. 그러나 모더니즘이 이를 받
아들이는 과정에서 그들이 다루는 매체는, 말하는 것(시)에서 시각적
인 것(회화와 조각)으로 이동했으며, 낭만주의 이후 진행된 광인의 미술
에 대한 폄하로 인해 이런 관심은 복잡한 양상을 띠었다. 왜냐하면
19세기 중반 무렵에는 이 미술이 시적 영감을 주는 모델보다 심신
적 '퇴보'의 기호로 간주되었기 때문이었다. 그 주요 인물인 이탈리아
정신의학자 체사레 롬브로소(Cesare Lombroso)는 헝가리 출신의 추종
자 막스 노르다우(Max Nordau)와 함께 이 '퇴보'라는 이데올로기적 관
념을 여러 담론에 퍼뜨렸다. 롬브로소는 광기를 심신적 발달의 초기
단계로의 퇴행으로 이해했다. 이는 미개인, 아이, 광인을 혐오스러운
것과 연관 짓는 하나의 모델을 마련했으며, 이와 같은 모델은 이들
을 때 묻지 않은 창조성과 연관 짓는 목가적인 이해 방식과 함께 20
세기 내내 지속됐다. 107명의 환자들에 대한 연구서인 『천재와 광기
(Genius and Madness)』(1877)에서 롬브로소는 '부조리'하고 '음란한' 재현
형식에서 이 퇴보를 찾아냈다.(이 책의 절반은 드로잉이나 그림에 대한 분석을 담
고 있다.)

분열증의 대가들

이 퇴보라는 담론은 정신의학을 거쳐 19세기 후반에 등장한 정신
분석학에서도 계속됐으며 광인의 미술에 대한 진단적 독해 방식 또
▲ 한 지속됐다. 프로이트는 전임자였던 프랑스인 장-마르탱 샤르코처
럼 이 접근법을 반대로 적용하여 확장시켰다. 즉 그는 레오나르도나
미켈란젤로와 같은 '제정신'을 지닌 대가들의 작품에서 신경증이나
정신이상의 징후들을 찾으려 했다. 세기가 바뀔 무렵에는 독일인 에
밀 크레펠린(Emil Kraepelin)과 스위스인 오이겐 블로일러(Eugen Bleuler)
의 임상 작업을 통해 정신분열증에 관심을 기울였다. 정신분열증은
자아와의 관계가 파괴된 것으로 이해됐고 이는 사고의 분열이나 감
정의 상실로 드러나는데, 이 주체성의 분열은 파괴적인 그림을 통해
드러난다고 받아들여졌다. 하지만 이런 진단적 접근법은 미술 행위
그 자체의 본성을 알아내기 위해 광인의 미술을 연구했던 프랑스 정
신의학자인 폴 뫼니에(Paul Meunier, 필명은 마르셀 레자(Marcel Réja)이다.)의
『광인의 미술(L'Art chez fous)』(1907)이나 여러 모더니즘 미술가들에게 영
향을 준 한스 프린츠호른의 『정신병자의 조형 표현: 형태심리학과 정
신병리학을 위하여』(1922)의 도전을 받았다.

프린츠호른이 정신병리학을 연구하기 전에 빈 대학에서 미술사를
공부했다는 사실은 중요하다. 이 독특한 경력 덕분에 그는 1918년 하
이델베르크 정신의학 진료소에 채용될 수 있었다. 거기에서 그는 대
부분 정신분열 증세를 보이던 환자 435명의 작품 4500여 점을 수집
했다. 이 중 187개의 이미지들이 실린 그의 책은 '이론편'과 열 명의
'분열증의 대가'에 대한 사례 연구, 그리고 '결과와 문제들'이라는 일종
의 결론을 담고 있다. 이처럼 잘 정리된 연구서임에도 불구하고 그의
책은 여러모로 모순을 드러내는데, 우선 프린츠호른은 진단하려 하
지 않았다. 그는 분열증 환자들의 그림에서 여섯 개의 '충동들'이 작동
하고 있다고 생각했지만 이런 충동들은 다른 모든 미술에도 나타나
는 것이었다. 또 프린츠호른은 미학적인 것을 추구하지 않았다. 실제
로 그는 이것을 '제정신의' 미술과 대등하게 보는 것을 경고했으며 그
가 좋아하던 열 명의 '대가들'을 칭할 때조차 제목에 미술(Kunst)과 구
별되는 고풍스러운 조형 표현(Bildnerei)이라는 용어를 사용했다. 그럼
● 에도 불구하고 그는 반 고흐, 앙리 루소, 제임스 엔소르, 에리히 헤켈,
오스카 코코슈카, (광인의 미술을 공부했던) 알프레드 쿠빈, 에밀 놀데, 막

▲ 1903, 1907　　● 1908　　■ 1913, 1925c　　　　▲ 서론 1, 1900a　　● 1900a, 1903, 1908

1 · 파울 클레, 「내면의 빛을 가진 성인 The Saint of Inner Light」, 1921년
1937년 나치의 전시 〈퇴폐 '미술'〉의 팸플릿. 무명의 정신분열자 작품과 함께 병치.(아래는 번역이다.)

두 명의 '성인들'!!
위의 그림은 클레가 그린 「내면의 빛을 가진 성인」이다.
아래의 그림은 정신병동의 한 정신분열증 환자가 그린 것이다. 그러나 이 「성 마리아 막달레나와 아이」
가 클레의 진지한 작품보다 더 인간처럼 보인다는 사실은 많은 것을 알려 준다.

"정신병의 윤리학"
"강박증자의 미친 소리는 위대한 지혜이다. 왜냐하면 그것은 인간적이기 때문이다. …… 왜 우리는 자유
의지를 지닌 이들의 세계를 이런 방식으로 통찰해야만 하는가? 우리는 외견상으로만 광기를 지배하고
있기 때문이다. 우리는 정신병자에게 폭력을 가하고 그들이 자신들의 윤리적 법칙에 따라 살지 못하게 방
해하기 때문이다. …… 이제 우리는 정신병과 맺은 관계 속에 놓인 맹점을 극복하기 위해 노력해야 한다."
–유대인 빌란트 헤르츠펠데의 1914년 『행동』 중에서

2 · 파울 클레, 「거주자가 있는 방 투시도 Room Perspective with Inhabitants」, 1921년
수채와 유채 드로잉, 48.4×31.5cm

스 페히슈타인 같은 미술가들을 언급했다. 이후 더 많은 미술가들의
작품이 분열증 환자와 미술가의 관련 속에서 논의됐는데, 처음에는
모더니스트들에 의해, 그 다음에는 모더니즘의 적들에 의해 언급됐다.
▲ 1937년 나치의 〈퇴폐 '미술'〉전에서 클레와 같은 모더니스트들이 광
인을 연상시킨다는 이유로 공격받은 일은 가장 악명 높은 사례다.[1]
　프린츠호른은 표현주의 미술에 관심이 있었다. 그의 미술사적·철
학적인 모델 또한 그의 관심을 표현의 심리학에 기울게 했다. 그는
'정신병자의 조형 표현'을 지배하는 여섯 개의 '충동들', 즉 표현, 유
희, 장식적 정교함, 일정한 패턴을 갖는 배열, 강박적인 모사, 상징 체

계 등에 대한 충동들 간의 상호작용이 각각의 이미지를 결정한다고
생각했다. 그러나 여기서도 프린츠호른은 모순을 드러내는데, 왜냐하
면 표현과 유희로의 충동은 세계를 향해 열려 있는 주체를 시사하지
만, 강박적 장식화와 배열하기, 모사하기, 체계 세우기 등과 같은 다
른 충동들은 세계(그것이 내면의 세계이든 외부의 세계이든)로부터 스스로를
▲ 완고하게 방어하는, 즉 세계에 참여하지 않는 주체를 시사하기 때문
이다. 프린츠호른은 앞의 두 충동들을 나머지 네 충동에 대한 교정
수단으로 삼을 때조차 미술가와 정신분열자 사이의 본질적인 차이
를 다음과 같이 인정하고 있다.

　아무리 고독한 미술가라도 현실과의 접촉을 유지하고 있다. …… 반면
정신분열자들은 인간으로부터 거리를 둔다. 그리고 그들은 인간과의
관계를 다시 설정할 의지가 없을 뿐 아니라 그렇게 할 수도 없다. ……
이 그림들에서 우리가 느끼는 것은 자폐적인 철저한 고립, 그리고 정
신병적 소외의 한계를 훨씬 넘어서는 섬뜩한 유아론이다. 우리는 이
그림들로부터 정신분열증적 형태의 본질을 발견했다고 믿고 있다.

▲ 1937a　　　　　▲ 1908

광인의 미술에 많은 관심을 갖고 있던 모더니스트는 클레, 다다에서 초현실주의로 전향한 독일의 막스 에른스트(Max Ernst, 1891~1976), 아르 브뤼의 창시자인 프랑스의 장 뒤뷔페(Jean Dubuffet, 1901~1985)였다. 이들은 모두 『정신병자의 조형 표현』을 잘 알고 있었다. 클레와 에른스트는 때로 글쓰기와 드로잉을 뒤섞어 놓은 환상적인 방식을 사용했는데, 이 방식은 정신분열자의 그림을 두고 언젠가 크레펠린이 "말과 그림의 샐러드"라고 폄하했던 것이었다. 또한 그들의 실험은 형식적인 실험보다 심리적인 혼돈을 연상시키는 신체의 왜곡을 통해 주로 진행됐다. 때로 클레는 인물의 눈이나 머리를 크게 확대했으며(이는 아이들의 미술에서 공통적으로 드러나는 특징이다.) 신체의 다른 부위들을 확대하여 장식적으로 반복되는 문양을 만들었다.(프린츠호른은 이를 정신분열자의 재현에서 나타나는 경향이라 지적했다.) 이는 클레의 「새로운 천사(Angelus Novus)」에서 두루마리 모양으로 말린 화관(花冠)과 날개에서 잘 드러난다. 이 작품을 소장했던 발터 벤야민은 이 그림을 재앙으로서의 역사를 천사의 형상으로 우의화한 것으로 보았다. 클레는 때로 신체의 특정한 부분(얼굴 같은)을 다른 부분에서 반복했는데, 이는 마치 정신분열증의 한 증상인 자기 방향 상실(self-dislocation)을 드러내는 듯 보였다. 이런 양상은 뒤뷔페의 작품에서도 마찬가지였다.

신체 이미지에 대한 이런 관심은 클레와 에른스트가 정신분열자의 미술에서처럼 경계선을 역설적인 방식으로 다룰 수 있게 해 주었다. 경계선은 때때로 지워지거나 과장된다. 때로는 너무나 과장되어 다시 지워져 버리는 수준에 이르게 된다. 이는 자아와 세계 사이의 경계를 강조하고 이를 통해 자율성에 대한 인식을 꾀하려 하지만, 그 시도

속에서 오히려 그 구분이 제거됨을 묘사한 듯하다. 클레의 「거주자가 있는 방 투시도」[2]에서는 형상과 배경이 붕괴되고 주체와 공간이 합쳐진다. 경계선에 대한 불안감은 이런 붕괴, 즉 세계를 소외되고 적대적으로 보는 편집증적인 환상에 대한 대응으로 발생한다. 에른스트는 이와 같은 소외작용을 「주인의 침실」[3]에서 보여 준다. 여기서 기이한 거주자들과 왜곡된 공간 모두는 마치 오랫동안 억압됐던 외상적 환상이 갑작스레 돌아와 그 '주인'을 사로잡아 버리는 것처럼 미술가-관람자를 응시하면서 위협을 가하는 듯 보인다.

사이의 세계들

광인의 미술에 관심을 갖고 있던 1920년에 클레가 쓴 유명한 『창조적 신조(Creative Credo)』는 "미술이란 보이는 것을 그리는 것이 아니라 (보이지 않는 것을) 보이게 만드는 것"이라는 말로 시작한다. 이 원리는 원주민, 아이, 광인이 클레에게 특별한 위치를 차지하고 있음을 말해 준다. 클레에 따르면 그들은 "우리가 감각을 통해 지각하는 세계 사이에 존재하는 '사이의 세계(in-between world)'"에 살고 있기에 여전히 "볼 수 있는 힘을 갖고 있거나, 그 힘을 재발견한다." 그는 이 힘을 앞을 내다보는 혜안으로 여겼다. 일찍이 1912년에 그는 청기사파에 대한 글에서 이 힘이 미술에 대한 모든 '개혁'에 필수적이라고 보았다. 그러나 정신분열자의 미술을 표현적인 것으로 보길 원했던 프린츠호른은 결국 그 미술이 대부분은 본질적으로 비표현적임을, 다시 말해 단지 사회로부터의 벗어남(withdrawal)을 표현한 것일 뿐이라는 점을 발견했으며, 때 묻지 않은 순수한 환영을 보길 원했던 클레는 그들의

3 • 막스 에른스트, 「주인의 침실 The Master's Bedroom」, 1920년경
교과서 한 페이지에 콜라주, 구아슈, 연필, 16.3×22cm

▲ 1924, 1946, 1959c　　● 1935

미술에서 공포에 가까운 강렬함을 발견했다. 이는 공간 속에서 길을 잃은 주체의 공포(「거주자가 있는 방 투시도」)나 보이는 대상이 보는 주체가 돼 버린 것에서 느끼는 공포(「주인의 침실」) 같은 것이었다.

▲ 　클레의 바우하우스 동료였던 오스카 슐레머에 따르면 1920년 7월에 있었던 프린츠호른의 강연에 앞서 클레는 이미 하이델베르크 소장품에 대해 알고 있었다. 그리고 다른 동료 로타르 슈라이어(Lothar Schreyer)에 따르면 클레는 『정신병자의 조형 표현』에 실린 작품들에 공감하고 있었다. 슈라이어는 클레의 말을 이렇게 전한다. "프린츠호른의 이 탁월한 작품을 알고 있는가? 정말로?" "이것이야말로 훌륭한 작품이다. 이것도 그렇고 이것도 그렇다. 이 종교화들을 보라. 여기엔 내가 종교적인 주제의 그림에서 결코 성취하지 못한 표현의 깊이와 힘이 있다. 진정으로 숭고한 미술. 직접적이고 영적인 환영." 클레가 '천사', '유령', '예언자'와 같이 종교적 주제들을 단순히 그려 낼 때 이 "표현의 힘"은 드러나지 않는다. 그러나 그가 "직접적이고 영적인 환영"을 환기시킬 때 그는 "보이게 하는" 표현에 접근한다. 그러나 바로 이 지점에서 클레는 순수하기는커녕 환각적인 원초적 환영의 위험, 즉 미술가를 정복해 버리는 이미지의 위험에 직면하게 된다. 너무 '직접적'이고 너무 '숭고한' 이런 상태는 요한 크뮈퍼(Johann Knüpfer)의 「성체 안치기 인물」[4] 같은 몇몇 정신분열자의 그림에서 발견할 수 있는 것으로, 클레는 프린츠호른의 열 명의 '대가' 중 한 명이었던 그를 알고 있었을 것이다. "성체 안치기"는 "보이게 하는 것"이다. 이 '성체 안치기 인물'은 괴물처럼 생겼다. 즉 우리에겐 안 보일지 몰라도 이것을 그린 정신분열증 환자의 '종교적 환상' 속에서는 너무도 명백하게 보이는, 억누를 수 없는 강도로 빛나는 이미지다. 클레의 몇몇 작품들은 이와 동일한 강도로 명멸하는 빛을 잡아낸다. 그리고 그것은 광인의 미술에 대한 클레의 순진한 생각을 태워 없앴다.

　에른스트는 정신분열자의 그림이 순수하다는 환상을 갖고 있지 않았다. 오히려 그는 자신의 기반을 부정하려는 목적(미술과 자아, 각각이 '동일성'을 갖는다는 원리의 파괴)을 위해 그런 그림에 나타나는 심적 동요를 이용했다. 그가 광인의 미술을 본 것은 제1차 세계대전 전에 본 대학에서 (심리학을 포함한) 공부를 할 때였다. 한때 그는 이와 같은 이미지들을 다룬 책을 계획하기도 했다. 자신에 대한 정신분석을 포함한 미술 논문집인 『회화를 넘어서』(1948)에서 에른스트는 "그 이미지들은 그 젊은이(에른스트 자신—옮긴이)에게 깊은 감동을 주었다. 그러나 시간이 흘러서야 그는 자신을 이 '무인 지대'로 들어올 수 있게 해 준 특정한 '기법들'을 발견할 수 있었다."라고 썼다. 쾰른에서 제작한 초기 다다이즘 콜라주에서 에른스트는 이미 준(準)자폐적 페르소나, '다다막스(Dadamax)'로 자신의 모습을 꾸밀 수 있었을 뿐 아니라, 신체를 서로 분리된 고장 난 기계처럼 표현해서 준정신분열자의 모습으로 그

● 렸다. 서로 소외돼 있는 이 이미지들은 뒤샹과 피카비아가 비꼬는 투로 그린 기계 형상 초상화와 닮았다. 그러나 에른스트의 작품은 전쟁으로 인한 상처(그는 전쟁에서 부상을 입었다.)를 자기도취적으로 그리고 있기 때문에 훨씬 신랄했다. 발견된 교정쇄에 작업한 콜라주 「스스로 조립된 작은 기계」[5]에서 신체는 고장 난 기괴한 장치다. 왼쪽에

4 · 요한 크뮈퍼, 「성체 안치기 인물 Monstrance Figure」, 1903~1910년
종이에 연필과 잉크, 20.9×16.4cm

는 숫자가 매겨진 홈이 있는 원통형 인물이, 오른쪽에는 카메라와 총을 연상시키는 삼각대 인물이 있다. 이 군사-산업의 현대적 주체는 그 역할이 기록 기계와 살인 기계라는 두 가지 기능만으로 축소된 듯 보인다. 아래에는 갑옷을 입은 이 '해부도'에 대한 혼란스러운 설명이 독일어와 프랑스어로 적혀 있는데, 그 내용에는 마치 아이나 정신분열자가 쓴 것인 양 섹스와 분변학이 뒤섞여 있다. 실제로 이 「스스로 조립된 작은 기계」는 몇몇 정신분열자의 그림에서 발견되는 상처 입은 자아의 기계적 대체물을 연상시킨다. 그러나 이 대체물은 자아를 더욱 쇠약하게 만들 뿐이다. 따라서 소외된 자아를 그린 이 초상을 통해 에른스트는 군사-산업 주체로의 **발달**을 일종의 고장 난 기능과 병든 충동으로의 **퇴행**으로 그려 낸다.

외상적 환상들

이 초기의 콜라주들(여기에는 「주인의 침실」과 같이 오래된 교과서에서 가져온 그
▲ 림(발견된 재현물) 위에 그린 '겹치기 그림'도 포함된다.)은 초현실주의 이미지를

5 • 막스 에른스트, 「스스로 조립된 작은 기계 Self-Constructed Small Machine」, 1920년경
스탬프와 연필, 종이에 잉크, 46×30.5cm

정의하는 데 매우 결정적이다. 1921년 파리에서 콜라주가 처음 등장했을 때 앙드레 브르통은 "완전히 독창적인 체계의 시각 구조를 보여 주었다. 동시에 (그것들은) 로트레아몽과 랭보 시의 의도와 정확하게 맞아떨어졌다."고 썼다. 로트레아몽의 수수께끼 같은 시구("잘려진 테이블 위의 재봉틀과 우산의 우연한 만남처럼 아름다운")를 미학적 좌우명으로 받아들인 초현실주의자들에게 그는 19세기의 시인 영웅이었다. 일찍이 프랑스의 시인 피에르 르베르디(Pierre Reverdy)는 초현실주의 시학을 "다소 동떨어져 있는 두 개의 현실이 합쳐진 것"으로 정의한 바 있다. 에른스트의 콜라주들로 인해 브르통 또한 초현실주의 미술을 "공통점이 없는 두 현실의 병치"로서 정의할 수 있었다. 그러나 이런 병치가 콜라주의 기본 원리이긴 해도 에른스트가 언젠가 언급한 것처럼 "접착제로만 콜라주를 만드는 것은 아니다." 즉 다른 기법들도 이런 촉매 효과를 낼 수 있다. 여기서 핵심은 재현 속에서의 분열과 주체성의 분열을 연결하는 일이며 정신분열자의 미술이라는 모델 없이 이 단절/연결의 미학을 상상할 수는 없다는 점이다. 실제로 에른스트는 1922년 파리에서 미래의 초현실주의자들 진영에 합류했을 때 『정신병자의 조형 표현』의 복사본을 가지고 갔다. 이것은 폴 엘뤼

아르를 위한 선물이었는데, 같은 해 엘뤼아르는 시적 광기를 보여 준 『무염 시태(Immaculate Conception)』라는 작품을 브르통과 함께 공동 작업했다.

에른스트는 『회화를 넘어서』에서 이미지의 분열과 자아의 분열을 연관시켰다. 이 책은 "다섯 살에서 일곱 살 정도"의 그가 "반수면 상태에서 본 환영"에 대한 묘사에서부터 시작한다. 어린 막스는 못된 아버지가 "희열에 찬 외설적인" 흔적을 패널에 남기는 것을 본다. 이를 통해 그와 회화의 첫 만남은 "원초적 장면"이 됐다. 프로이트는 이런 장면을 탄생의 수수께끼를 풀 수 있게 해 주는 부모의 성행위에 대한 환상으로 정의한 바 있다. 에른스트는 이 원초적 장면이란 표현을 "회화를 넘어서"는 모든 기법들, 즉 콜라주, 프로타주(문질러서 만든 이미지), 그라타주(긁어서 만든 이미지) 등의 발생 내력들을 설명하는 데 사용했다. 이런 기법들을 통해 그는 미술을 '탈승화', 즉 미술을 성심리적 충동과 불안을 드러내는 것으로 만들려 했다. 여기서 그의 환각적 이상은 다시금 정신분열자의 그림에 의해 승인되는 듯 보인다. 에른스트는 이 실험에 대해 다음과 같이 썼다. "내가 놀란 것은 환영을 만들어 내는 내 역량이 갑작스레 강해졌다는 점이고 성행위의 기억이 그런 것처럼, 지속적이고 신속하게 서로 중첩돼 나타나는 모순적인 이미지들이 연속해서 환각적으로 떠올랐다는 점이다."

이런 방식으로 에른스트는 외상적 환상을 미술에 이용했을 뿐 아니라 미학적 실천을 위한 일반 이론으로 발전시키려 했다. "작가는 자신의 작품이 탄생될 때 관람자로 참여한다. …… 화가의 역할이란 **…… 자신 안에서 보는 것 그 자체를 전하는 것이다.**" 여기서 또 다시 에른스트는 원초적 장면을 마음에 두고 미술가를 자신의 미술 장면 내부의 참여자이자 외부의 관음증자로, 동시에 자신의 환상의 능동적인 창조자이자 그 이미지의 수동적인 수용자로서 위치시킨다. 원초적 장면이 제공하는 시각적 매혹과 그 장면으로 인한 성적 혼동은 콜라주에 대한 그의 정의("외견상 서로 양립할 수 없는 두 개의 현실들을 그것들과 어울리지 않는 듯 보이는 평면 위에 결합하는 일")뿐 아니라 콜라주의 목적에 대한 그의 설명("동일성의 원리"를 교란시키고 단일하고 독립적인 "작가"라는 허구를 "파괴"하는 것)을 결정한다. 그의 도발적인 이미지들은 주제가 아니라 형식적인 측면에서 파열을 만들어 낸다. 예컨대 「주인의 침실」이 원초적 장면을 암시할 때에도 그 외상적 환상과 편집증적 정서는 이미지의 형식적인 단절/연결(대조적인 규모, 불안한 투시법, 식탁·침대·장식장·고래·양·곰·물고기·뱀 등의 광적인 병치)을 통해서 나타난다. 이것들이 바로 그가 분열증적 재현의 무인지대에 들어갈 수 있게 해 준 '기법들'이다. HF

더 읽을거리

Max Ernst, *Beyond Painting* (New York: Wittenborn & Schultz, 1948)
Hal Foster, *Prosthetic Gods* (Cambridge, Mass.: MIT Press, 2004)
Sander L. Gilman, *Difference and Pathology: Stereotypes of Sexuality, Race, and Madness* (Ithaca, N.Y.: Cornell University Press, 1985)
Felix Klee, *Paul Klee: His Life and Work in Documents* (New York: George Braziller, 1962)
Hans Prinzhorn, *Artistry of the Mentally Ill*, trans. Eric von Brockdorff (New York: Springer–Verlag, 1972)
Werner Spies, *Max Ernst Collages: The Invention of the Surrealist Universe*, trans. John William Gabriel (New York: Harry N. Abrams, 1991)

1923

20세기 모더니즘 미술과 디자인에 가장 많은 영향을 준 바우하우스가 독일 바이마르에서 첫 공식 전시회를 개최한다.

바우하우스는 1919년 바이마르 공화국의 수립과 함께 태어나 1933년 나치의 손에 함께 사라졌다. 미술공예운동에서 발전돼 나온 바우하우스는 1904년 벨기에의 아르 누보 미술가이자 건축가 헨리 반 데 벨데(Henry van de Velde, 1863~1957)가 시작한 바이마르 미술공예학교와 바이마르 미술 아카데미가 통합돼 탄생했다. 그러나 바이마르 미술 아카데미는 1920년에 바우하우스에서 탈퇴했다. 바우하우스의 초대 교장이었던 독일의 건축가 발터 그로피우스(Walter Gropius, 1883~1969)
▲ 는 1923년에 "영국의 러스킨과 모리스, 벨기에의 반 데 벨데와 독일의 올브리히, 베렌스 및 몇몇 사람들, 그리고 마지막으로 독일공작연맹(Deutscher Werkbund)은 창조적 미술과 산업 세계가 재결합할 수 있는 근거를 발견했다."라고 썼다. 그러나 이 '재결합'은 이전에 있었던 미술공예운동과 아르 누보의 프로젝트라기보다 바우하우스 자체의 프로젝트였다. 그리고 결국 '산업 세계'를 수용하게 되면서 그 이전의 운동들이 실질적으로 종결된 것이 사실이었다.

이런 수용은 1922~1923년에 시작됐다. 네덜란드 데 스테일의 지
● 도자인 테오 판 두스뷔르흐는 1921~1922년 이 학교를 방문했고 러시아의 구축주의 미술가 엘 리시츠키도 1922년에 두스뷔르흐가 조
■ 직한 '구축주의-다다 회의'에 참석하기 위해 바이마르를 다녀갔다. 그러나 산업디자인으로 전환하는 것이 완전히 자리를 잡은 것
◆ 은 1923년에 헝가리 미술가 라슬로 모호이-너지(Lázló Mololy-Nagy, 1895~1946)가 교수로 부임한 뒤였다. 1925년 바이마르 정부가 보수화되자 바우하우스는 북부의 산업 도시 데사우로 이전하고 산업디자인에 더욱 집중했다. 1928년에는 그로피우스가 물러나고 스위스 건축가 한네스 마이어(Hannes Meyer, 1889~1954)가 교장이 됐다. 마이어는 신념이 확고한 마르크스주의자였지만 역설적이게도 그가 교장으로 재임하는 동안 바우하우스는 유일하게 상업적 성공을 거두었다. 그러나 정치적인 문제로 마이어가 1930년에 교장 직에서 물러나고 독일 건축가 루트비히 미스 반 데어 로에(Ludwig Mies van der Rohe, 1886~1969)가 교장이 됐다. 그는 1932년에 바이마르 정부가 또다시 보수화되자 이번에는 베를린으로 학교를 옮겼다. 하지만 1년 뒤 히틀러가 권력을 잡자 결국 바우하우스는 폐교되고 말았다. 바우하우스가 나치 탄압 목록의 첫 번째에 올라 있었다는 사실은 바우하우스 이념이 지닌 힘을 반증해 준다. 하지만 그 힘은 거기서 끝나지 않았다.

사실 바우하우스의 이념은 교수와 학생들의 해외 이주로 더욱 널리 확산됐다.(예를 들면 그로피우스는 1938~1952년에 하버드 대학교의 건축학과 학과장
▲ 이었다.) 바우하우스는 전후에 모호이-너지의 주도로 미국에서 다시 문을 열었으며 유럽에서도 복교됐다. 바우하우스의 생명은 서구의 도처에, 여러 미술 및 건축 학교에서뿐만 아니라 바우하우스의 가구와 설비 시설, 기구와 액세서리, 서체와 레이아웃의 무수한 복제를 통해 아직까지도 유지되고 있다.

재료와 형태의 원리

그로피우스는 개교 당시 바우하우스를 "미술 아카데미의 이론과 미술공예학교의 실습"을 겸비한 "종합적인 시스템"으로 규정했다. 그러므로 바우하우스의 사상은 건축 분과 아래 순수미술과 응용미술의 분과를 통합해서 새로운 총체예술, 혹은 '종합예술작품'을 만드는 것이었다.(하지만 1927년까지 이 학교는 정규 건축학과가 없었다.) 바우하우스의 최초의 커리큘럼은 두 개의 기초 과정으로 구성됐다.[1] 첫째는 조각, 목공, 금속, 도자, 스테인드글라스, 벽화, 텍스타일(텍스타일은 천부적인 재

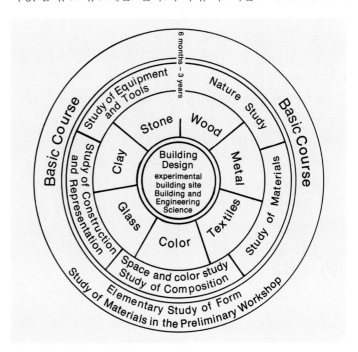

1 · 바이마르 바우하우스의 커리큘럼, 1923년

▲ 1900a ● 1917b, 1928a, 1937b ■ 1926, 1928a ◆ 1928b, 1929, 1947a ▲ 1947a, 1957a

능을 가진 군타 슈퇼츨(Gunta Stölzl, 1897~1983)이라는 당시로서는 보기 드문 여교수가 가르쳤다.)와 같은 공예 공방이었다. 두 번째는 미술의 '형태 문제'에 대한 교육이었다. 여기에는 자연과 재료에 대한 연구, 재료, 도구, 구축과 재현에 대한 교육, 그리고 공간, 색채, 구성에 대한 이론이 있었다. 첫 번째 과정은 '공방 마이스터(장인)'가 맡았고 두 번째 과정은 '형태 마이스터(미술가)'가 맡았다. 그리고 몇 명의 미술가들이 공방에 참여하기도 했다. 평등한 관계를 시도했지만 공방 마이스터들이 잘 알려지지 않은 반면, 형태 마이스터 중에는 칸딘스키와 클레 같은 20세기의 유명한 미술가들이 포함돼 있었다.

1919년 그로피우스는 겨우 세 명의 교수들을 임용할 수 있었다. 첫 번째, 스위스의 신비주의 화가 요하네스 이텐(Johannes Itten, 1888~1967)은 모든 학생들에게 필요한 기초 과정을 개발했다. 두 번째로 임용된 독일계 미국인 화가 라이오넬 파이닝어(Lyonel Feininger, 1871~1956)는 날카로운 고딕풍 선을 사용해서 입체주의 양식을 발전시켰으며[2] 도자를 가르친 독일 조각가 게르하르트 막스(Gerhard Marcks, 1889~1981)가 세 번째로 임용됐다. 그리고 지금 가장 널리 알려진 바우하우

2 • 라이오넬 파이닝어,「미래의 교회 Cathedral of the Future」, 1919년
바우하우스의 1919년 프로그램을 위한 목판화, 크기 미상

스인들이 차세대 신임 마이스터로 초빙됐다. 오스카 슐레머(Oskar Schlemmer, 1888~1943)는 1920년 후반에 부임해서 조각을 가르쳤고, 1923년 이후에는 무대미술도 가르쳤다. 그는 벽화도 가르쳤는데(바우하우스에 몇 점 남아 있다.) 그의 기하학적인 저부조에 나타난 추상화된 꼭두각시 형상은 벽화에 적합했다. 뒤이어 클레가 1920년 후반에, 칸딘스키가 1922년 초반에 부임했다. 바우하우스 초기의 표현주의 성향은 모호이-너지가 온 이후 구축주의적 경향과 상충하기도 했지만, 대다수의 미술가들이 재료와 형태, 그리고 과정의 원리를 밝히려 했다는 점에서 모더니스트였다. 바로 이 부분이 바우하우스의 핵심 커리큘럼이었고 나중에 이 커리큘럼의 영향하에 모든 제도들이 확립됐다. 공예 공방도 이런 경향을 공유했다. 슈퇼츨은 다음과 같이 회고한다. "우리 (텍스타일) 공방은 감상적인 낭만주의에 기반을 두지 않았으며 기계 직조에도 반대하지 않았다." "오히려 가장 단순한 방법으로 가장 다양한 직물을 만들고 학생들이 자신만의 아이디어를 현실화할 수 있기를 바랐다."

이런 방향은 바우하우스에서 가장 유명한 미술가들의 수업을 통해 다양해졌다. 클레와 칸딘스키는 연합해서 디자인을 가르쳤다. 두 사람의 성향은 형이상학적이었지만 분석적이기도 했다. 클레는 이론이 실습에서 나와야만 한다고 생각했고, "연구에 결합된 직관"은 그의 미술뿐만 아니라 교육의 신조였다. 그는 학생들이 자연의 변천 과정과 유사한 미술 기법을 발전시키고 "형태의 생성", "가시적인 것의 전례"를 찾도록 독려했다. 그는 칸딘스키처럼 점과 선에서 시작했으며 그 점과 선을 능동적이거나 수동적, 혹은 중성적인 것으로 생각했다. 그는 선에 다양한 감정을 부여할 때조차도(드로잉에 대한 그의 유명한 정의는 "산책하는 선"이다.) 구성적 조화를 가장 중요하게 여겼다. 칸딘스키 역시 마찬가지였으므로 이런 측면에서 두 사람 모두 음악을 추상미술의 모델로 삼았다.(클레는 재능 있는 바이올리니스트이기도 했다.)

클레와 마찬가지로 칸딘스키도 회화적 요소들의 심리학을 계발했다. 그러나 그의 교육은 더 엄격했다. 그 이유는 그가 이미 미술가이자 마이스터로서 확고하게 자리를 잡았던 것에도 일부 원인이 있다.(그는 1920년에 모스크바 미술문화연구소인 인후크의 프로그램을 수립한 적이 있다.) 그는 드로잉의 분석적 측면과 색채의 감정적 효과를 집중적으로 가르쳤다. 첫 번째 과정에서 칸딘스키는 학생들에게 어떤 주어진 대상의 추상화를 요구했다. 우선 정물을 단순한 형태로 환원해 그린 후 마지막에 이 드로잉에 추상적 구성의 기본인 긴장감을 나타내도록 했다. 두 번째 과정에서는 노랑과 파랑 같은 보색대비로 구성된 색채 이론을 가르쳤다(그는 노랑은 따뜻하고 팽창하는 색이고, 파랑은 차갑고 수축하는 색이라고 했다.). 그는 시각언어가 말을 통한 의사소통보다 더 직접적일 수 있다고 생각했으며 이와 유사한 선의 심리학을 만들었다.(예를 들면 수직은 따뜻한 것, 수평은 차가운 것이다.) 그는 이런 색채와 선의 개념들을 결합시켜 구성 이론을 만들었는데, 이 이론의 특징은 칸딘스키가 바우하우스 교수들에게 나눠 준 질문지에도 나타난다. 그는 그들에게 빈 삼각형, 사각형, 원을 각각의 형태에 맞는 색으로 칠하도록 했다. 답은 순서대로 노랑, 빨강, 파랑이었다. 그의 이론은 모두 체계를 주장

▲ 1908, 1913, 1922, 1925c ▲ 1925c ● 1928b, 1929 ■ 1908, 1913 ◆ 1921b

함에도 자의적이진 않지만 주관적이었고. 그 체계에서 나온 회화도 마찬가지였다. 그는 영혼의 "내적 필연성"이나 구성의 보편 법칙을 주장했지만, 그 이상으로 사실 체계와 회화 모두가 나타내는 바는 추상의 자의성에 대한 불안과 추상의 기저에 필연적인 의미를 다시 부여하려는 시도다.

공예에서 산업으로

바우하우스의 진정한 성과는 디자인 수업이 아니라 포르쿠르스 (Vorkurs)라는 신입생을 위한 6개월간의 예비 과정에서 나왔다. 최초의 책임 교수는 이텐이었다. 그는 바우하우스에 오기 전부터 칸딘스키에게 영향을 받아 선과 색의 심리 효과를 연구했지만 신비적인 경향이 있었다. 그는 학생들이 자연 재료를 연구하고 옛 대가들의 회화를 분석해서 도식화할 때조차도 이 사물들의 정신을 포착할 것을 요구했다. 모호이-너지가 1923년 이텐의 뒤를 이어 포르쿠르스의 책임 교수가 되자 교육의 기본 윤리만 제외하고 모든 것이 바뀌었다. 수도사 차림의 이텐이 기계를 혐오한 반면, 흡사 엔지니어 같은 모호이-너지는 기계를 "이 시대의 정신"이라고 주장했다. 이제 자연 재료나 옛 대가들과 함께 하는 명상적 훈련의 시대가 가고 새로운 매체와 산업 기술을 구축주의적으로 분석하는 시대가 왔다. 모호이-너지는 독학으

▲ 로 콜라주와 포토몽타주, 사진과 포토그램(여러 물건들을 코팅한 종이 위에 놓고 빛에 노출시켜서 카메라 없이 만든 사진), 금속 구축물과 「빛-공간 변조기」[3](빛을 이용한 키네틱 구축물) 등과 같은 다방면의 작업을 했다. 이텐이 과거의 명작들을 도식화한 반면 모호이-너지는 간판 공장에 기하학적 회화를 주문했다.(그는 말 그대로 전화로 주문했다.) 그러나 이 모든 실험에서 모호이-너지는 철저하게 분석적이고 논리적으로 작업했고 "새로운 빛의 문화"를 이해하려고 전력투구했다. 1922년 10월에 이텐이 학교를 사직했을 때 학생들은 그의 종교적 행동에 이골이 났지만 모호이-너지의 엄격한 합리주의에도 충격을 받았다. 그러나 모호이-너지가 1928년 책임 교수 자리에서 물러났을 때 이 엄격함은 바우하우스를 대표하는 특징이 됐고 요제프 알베르스가 이를 계승했다. 요제프 알베르스는 포르쿠르스에 동참한 동료였으며 제2차 세계대전 이

● 후 미국에서 모호이-너지와 함께 바우하우스의 원칙을 확산시켰다.
바우하우스의 모든 역사는 바우하우스의 교육이 산업화 이전의 공예에서 산업디자인으로 이동하는 과정을 보여 준다. 최초의 입장은 그로피우스가 학교를 홍보하기 위해 쓴 1919년의 프로그램에서 표명됐다.("우리 건축가, 조각가, 화가들은 모두 공예로 돌아가야 한다.") 그리고 두 번째는 1923년 그로피우스가 새로운 접근법을 알리기 위해 개최한 제1회 바우하우스의 전시에서 「미술과 기술: 새로운 통합」을 발표한 것에서 나타난다. 이 분야 연구들은 초기의 중세적 개념의 공예에서 후기의 산업적 개념의 공예로 이동했다는 인상만 준다. 첫 번째 입장은 제1차 세계대전이 끝난 직후에 등장했는데, 그 목표는 아카데미 미술의 '아마추어적인 성격'에서 탈피하여 건축이라는 '총체예술'의 명목 하에 예술적 학문과 기능공적 실습을 재결합하고, 이를 통해 미술가와 장인을 연결하며, 다시 이 두 그룹을 노동자 및 민중과

3 · 라슬로 모호이-너지, 「빛-공간 변조기 Light-Space Modulator」, 1930년
전기모터, 강철, 플라스틱, 기타 재료로 만든 키네틱 조각, 151×70×70cm

4 · 요스트 슈미트, 1923년 7~9월 바이마르에서 개최한 바우하우스 전시 포스터

연결하는 것이었다. 두 번째 입장은 20년대 중반에 산업 생산이 어느 정도 회복된 상황에서 발전되는데, 여기서는 '디자이너로서의 미술가'라는 새로운 개념이 미술가에게 반드시 필요한 준비 사항으로서 제시됐다.

이런 변화의 증거는 도처에서 발견할 수 있다. 원래 바우하우스의 로고는 카를 페터 뢸(Karl Peter Röhl, 1890~1969)이 디자인한 것으로 나무틀 속에 중세 장인을 상징하는 이미지와 표현주의적인 막대기 같은 인체가 있는 것이었지만, 1921년에 교체된 로고는 슐레머가 디자인한 대담한 구축주의적인 옆얼굴과 바우하우스 레터링으로 구성됐다. 1919년 바우하우스의 선언서에 파이닝어의 고딕-입체주의적 목판화 「미래의 성당」[2]이 삽화로 들어가 있지만 1923년 바우하우스의 전시는 요스트 슈미트(Joost Schmidt, 1893~1948)가 슐레머의 구축주의적 얼굴을 인간이자 기계이면서 동시에 건축 도면인 사람 형상으로 변형한 합리주의적 석판화 포스터를 통해 알려졌다.[4] 이때까지 바우하우스의 상징적 건물은 그로피우스와 아돌프 마이어(Adolf Meyer, 1881~1929)가 목재상인 아돌프 좀머펠트를 위해 베를린에 지은 미술공예운동 양식의 목조 건물이었다. 그러나 1923년에 이텐만큼이나 신비적인 인물인 게오르크 무헤(Georg Muche, 1895~1987)가 바우하우스 전시를 위해 강철과 콘크리트로 '주거용 기계'를 설계했다. 하지만 교육의 변화를 가장 잘 보여 주는 것은 신비적 성향의 이텐이 물러나고 기계를 애호하는 모호이-너지가 부임하면서, 명상적인 실습에 기초한 이텐의 핵심 과정이 구조적 분석에 기초한 모호이-너지의 교육 과정으로 대체된 사실이다. 이 변화는 1925년에 제도로 정착됐는데, 당시 데사우로 이전하여 그로피우스가 디자인한 모더니즘 양식의 공장[5]에 둥지를 튼 바우하우스는 새 프로그램을 갖춘 '디자인 연구소'로 개명하고 매매·특허 유한회사를 설립했다.

그러나 논쟁의 대상은 이런 변화가 아니라 그것을 어떻게 이해하는가이다. '공예'로부터 '산업'으로 옮겨 간 것은 하룻밤 사이에 일어난 일이나 체계적인 전이가 아니라 바우하우스 이전부터 존재하던 정반대 입장의 세력들에 의해 추진된 일이었다.(예를 들면 이 세력들은 1907년 건

축가 헤르만 무테지우스(Hermann Muthesius)가 세운 미술가와 산업가 연맹인 독일공작연맹에서도 활동하고 있었다. 여기에서 헨리 반 데 벨데는 디자인을 위한 공예적 기초에 대해 논의했고 무테지우스는 산업적 원형을 주장했다.) 더욱이 이텐과 모호이-너지의 갈등은 사적인 대립 이상의 역사적 자가당착을 보여 주는 사례였다. 그것은 초기에 보여 준 그로피우스의 공예 옹호와 후기에 그의 기술 지향적 건축(1911년의 파구스 신발 공장) 사이의 불일치가 갖는 모순과 동일하다. 원칙적으로 바우하우스는 항상 사회주의적이었지만 이것은 사회경제적 모순에 부딪히자 변화했다. 첫 번째 시기에는, 중세의 길드와 같은 과거의 모델들을 목표로 삼았지만 건축 아래에 통합된 미래의 미술가-장인 유토피아도 주장했다. 그러나 두 번째 시기에 이 미래주의적 동맹의 미술가-장인은 산업디자인 분야의 새로운 동업자 중 하나가 됐다. 어떤 점에서 바우하우스의 역사적 모순은 바로 '바우하우스'라는 단어 자체에 있다. 오늘날 이 단어에서 합리주의적 건축, 튜브형 가구, 산세리프 타이포그래피 등과 같은 모더니즘 디자인이 연상되지만 사실 그 이름은 중세의 바우휘테(Bauhütte), 즉 석수 공방이라는 단어에서 파생된 단어였다.

위기와 폐교

슐레머는 1922년의 글에서 "원래 바우하우스는 사회주의의 성당이 되겠다는 이상을 갖고 창립됐고 공방은 성당 건축 작업장과 같은 역할을 하도록 설립됐다. …… 오늘날은 잘해야 주택만 생각한다. …… 경제적으로 궁핍한 이 상황에서 우리의 임무는 단순한 형태를 창조하는 선구자가 되는 것이다."라고 말했다. 슐레머가 그때 감지했던 것처럼 바우하우스의 두 가지 기본 입장은 서로 다른 두 독일에 대한 반응에서 나온 것이었다. 1919년의 무정부적 국가는 패전, 카이저의 퇴위, 그리고 실패한 혁명에 피폐해져서 문화 공동체를 재건할 수 없었으며 1923년의 부실한 공화국은 인플레이션에 발목이 잡혀 산업적 현대화를 이룩할 수 없었다. 1919년의 암울한 상황과는 반대로, 미술공예운동은 전쟁으로 인해 나타난 노동 분화와 계급 갈등을 가라앉히기 위해 부활했다. '11월 그룹(Novembergruppe)'(1918년 11월에 실패한 독일 혁명을 기리기 위해 붙인 이름)과 '노동자예술평의회(Arbeitsrat für Kunst)' 같은 미술가-건축가 연맹은 바우하우스가 설립될 때부터 '낭만적 반자본주의'를 논의의 전면에 내세웠다. 두 단체에 모두 속해 있던 그로피우스는 1919년의 글에서 "볼셰비즘의 모든 적들에게 볼셰비즘은 새로운 문화의 전제 조건을 창조하는 유일한 방법일 것이다."라고 했다. 도대체 1923년에 무슨 일이 일어나서 그로피우스는 공예의 낭만주의를 버리고, 미술과 기술의 '새로운 통합'을 제시하고, 산업디자인을 옹호하고, 자본주의와 제휴를 모색하게 됐을까?

기회주의자라기보다 전략가에 가까웠던 그로피우스는 바우하우스 안팎의 위기와 논쟁을 돌파하기 위해 항상 싸워야만 했다. 1923년 이전 독일 경제가 인플레이션으로 허덕이는 상황에는(바우하우스의 학생이자 교수였던 헤르베르트 바이어(Herbert Bayer, 1900~1985)는 1923년 100만 마르크 지폐를 디자인했다.) 공예 프로그램이 타당한 것이었다. 그러나 1923년 후반 통화가 개혁되고 1924년 초반 미국이 제안한 도스 대출안

5 · 발터 그로피우스가 디자인한 데사우의 바우하우스 건물, 1925년경

▲ 1929

6 • 마르셀 브로이어, 「널빤지 의자 Slat Chair」, 1922년 배나무

7 • 마리안네 브란트와 하인 브리덴딕, 침실 램프, 1928년
쾨르팅 앤 마티젠 사를 위한 디자인

(Dawes loan plan)이 시행되자 독일 산업은 서서히 회복되기 시작했고 곧 외국인 투자와 신기술에 대한 열풍이 일어났다. 상대적으로 번영했던 이 시기는 1929년 뉴욕 월스트리트 증시의 폭락과 함께 막을 내렸지만, 바우하우스는 바로 이 짧은 시기 동안 산업디자인으로 옮겨 갔다. 동유럽과 서유럽 사이에 위치한 독일의 기묘한 입장은 바우하우스의 방향 전환에 득이 됐다. 다시 말해 러시아 구축주의의 문화 실험에 대한 관심이 높았지만(엘 리시츠키가 독일을 여러 번 방문한 것이 이를 증명한다.) 미국 포드주의의 산업 기술에 대한 관심도 높았다.(헨리 포드의 자서전이 1923년 독일에서 베스트셀러가 됐다.) 사실 바우하우스는 러시아 구축주의의 이념적 모습을 각색해서 미국 포디즘의 경제 논리를 완화한 것이었다. 그러나 당시 자본주의가 통제하는 국가에서 혁명이 실패한 후 바우하우스는 무슨 일을 할 수 있었을까? 어쨌든 바우하우스는 데사우로 이전하면서 '마이스터'가 '교수'가 됐고, 재료 실험 중심의 공방은 기능 원리에 입각한 기술 실험실이 됐으며, 실습은 건축 기술과 산업적 원형에 대한 작업이라는 두 형식으로 나뉘었다. 목조, 스테인드글라스, 도자 같은 실습이 사라지고, 금속 작업장과 목공 작업장이 합쳐지고, 판화 작업장 대신 디자인이 생겼다.(특히 바이어가 디자인에서 탁월한 재능을 보였다.)

하지만 산업 참여 차원에서 보면, 원자재 기근과 엄격한 공산주의와 수정주의적 자본주의 정책 사이에서 어중간하게 위치해 있던 러

시아 구축주의만큼은 아니더라도, 바우하우스는 실제로는 산업과의 교류가 활발하지 못했다. 1924년 당시 바우하우스가 독일 기업과 맺은 계약은 단 스무 건에 불과했고 그중 대부분은 광고 작업이었다. 이는 바우하우스 디자인의 탁월함이나 그것이 후대에 미친 지대한 영향을 부인하는 것이 아니다. 모호이-너지의 유명한 설비 시설과 마르셀 브로이어(Marcel Breuer, 1902~1981)의 의자[6] 외에도 마리안네 브란트(Marianne Brandt, 1893~1983)의 작업은 질과 다양성 측면에서 탁월하다. 브란트는 식기류로 많이 알려졌지만 가장 성공한 작품은 램프였다.(쐐기 모양의 받침대와 빛을 모아 주는 종 모양 갓으로 구성된 독서 램프는[7] 수십 년 동안 표준이 돼 왔다. 그녀는 불투명 전구와 젖빛 유리로 구성된 천장 램프뿐 아니라 다른 업무용 램프를 처음으로 만들었다.) 이 사실은 산업 참여라는 새로운 목표가 공예 부흥이라는 오래된 목표와 마찬가지로 잘 실현되지 않았다는 점을 시사할 뿐이다. 왜냐하면 두 목표가 바우하우스 혼자는 풀 수 없는 역사적 문제에 관한 것이었기 때문이다. 즉 예술적 학문과 기능공적 실습 사이의 노동 분업을 어떻게 할 것인가의 문제, 늦게 도입되었지만 집중적으로 진행된 독일의 자본주의적 근대화에 이 두 목표를 어떻게 적용할지에 관한 것이었다. 나치는 다른 해결책을 갖고 있었는데, 그것은 바우하우스가 조정하려 했던 양극단의 세력들(튜턴 족의 신비한 과거로의 회귀와 자본주의적 산업화의 미래를 향한 질주)을 강제로 뒤섞어서 조악한 합성물을 만드는 것이었다. HF

더 읽을거리

프랭크 휘트포드, 『바우하우스』, 이대일 옮김 (시공사, 2000)

Herbert Bayer et al., *Bauhaus 1919–1928* (New York: Museum of Modern Art, 1938)

Eva Forgács, *The Bauhaus Idea and Bauhaus Politics* (Budapest: Central European University Press, 1995)

Marcel Franciscono, *Walter Gropius and the Creation of the Bauhaus in Weimar* (Urbana: University of Illinois Press, 1971)

László Moholy-Nagy, *Painting, Photography, Film* (1927), trans. Janet Seligman (Cambridge, Mass.: MIT Press, 1969)

Hans Wingler (ed.), *The Bauhaus: Weimar, Dessau, Berlin, Chicago* (Cambridge, Mass.: MIT Press, 1969)

▲ 1926, 1928b ● 1921b

1924

앙드레 브르통이 《초현실주의 혁명》의 창간호를 발행하여 초현실주의 미학의 용어들을 정립한다.

제1차 세계대전의 불운한 기운이 감돌던 때, 프랑스의 젊은 시인으로 성장한 앙드레 브르통(André Breton, 1896~1966)은 서로를 강화하는 두 개의 사건에서 큰 영향을 받았다. 하나는 그가 파리의 발 드 그라스 병원에서 전쟁의 충격으로 신경증을 앓던 환자들을 감호하는 간호병으로 복무하게 된 일이었고, 또 하나는 언제나 반항아로서 부조리한 삶을 지지했던 자크 바셰(Jacques Vaché)를 통해 다다의 감수성을 처음 접하게 된 일이었다.

브르통이 무의식, 쾌락 원칙, 꿈과 징후의 표현 가능성, 거세 공포, 심지어는 죽음 충동과 같은 정신분석학의 개념을 열렬히 수용하게 된 것은 외상성 신경증 환자들과의 만남에서 비롯됐다. 게다가 미리 대비할 겨를이 없이 일어나는 외상의 본성은 바셰의 부조리주의적 입장에 부합하는 것이었다. 삶은 예측할 수도, 통제할 수도 없는 충격의 연속이라는 생각은 브르통과 바셰에게 있어 일종의 영화 구경 같은 것이었다. 빠르게 이어지는 상영관들을 프로그램과 상관없이 들락날락한 결과 전적으로 그들의 통제를 벗어난 임의적인 시각적·서사적 콜라주가 생성되었다. 어떤 일도 일어날 수 있다는 가능성(disponibilité)에 대한 이런 믿음은 몇 년 후 브르통의 시집 『자기장(Les Champs magnétiques)』(1920)에서 형상화된다. 필리프 수포(Philippe Soupault)와 함께 쓴 이 시집에서 브르통은 의식의 흐름 기법을 시도했고, 이에 걸맞게 글의 구성 또한 '자동기술법'을 따랐다.

전쟁이 끝나자 취리히를 떠날 수 있게 된 카바레 볼테르의 다다이▲스트들은 루마니아 시인 트리스탕 차라를 중심으로 파리에서 활동의 기틀을 닦았다. 이 무렵 브르통은 아방가르드 선언문의 형식으로 새로운 운동의 조건을 공표함으로써 이런 다다의 활동과 자신을 구분하려 했다. 이 선언문에서 그는 초현실주의를 다음과 같이 정의했다. "명사 …… 순전히 심리적인 자동기술법 …… 여타의 미학적·도덕적 관심과 무관하며 이성의 통제 없이 사유에 의해 구술된 것." 그리고 그가 심리적인 자동기술법을 따르는 작품들을 위해 제시한 두 가지 방법은 『자기장』에서 이미 탐색된 바 있는 자동기술법적 글쓰기의 시도와 꿈이 제공하는 비이성적인 내러티브의 구사였다. 브르통은 이 새로운 운동을 위해 본부를 설립하고 젊은 회원들로부터 그런 비이성적 내러티브를 수집해 결과물을 발표할 수 있는 잡지 《초현실주의 혁명(La Révolution Surréaliste)》을 창간했다.

꿈의 해석

새로운 운동의 이런 시도가 시각예술의 미래를 밝혀 줬던 것은 아니라고 생각할 수도 있다. 실제로 이 잡지의 초대 편집장 피에르 나빌(Pierre Naville, 1927년 이 운동에서 손을 떼고 레온 트로츠키의 비서가 됐다.)은 노골적으로 순수미술 혹은 세련된 양식과의 연관성을 부정했다. 《초현실주의 혁명》 3호(1925)에서 그는 "우리가 어떤 취향을 가지고 있는 것은 아니지만 혐오하는 것들은 분명히 있다. …… 여태껏 **초현실주의 회화**가 존재하지 않는다는 사실을 모르는 사람은 없다. 그것이 우연적 행위로 생겨난 연필 자국이든, 꿈의 형상을 본뜬 그림이든 간에 말이다. …… 그러나 **스펙터클**은 존재한다. …… 거리, 가판대, 자동차, 하늘로 솟구치는 가로등 같은 것들."이라고 썼다. 이렇게 나빌은 '예술'보다 대중문화 현상에 초점을 두었고 그에 걸맞게 잡지의 삽화 대부분을 사진, 그것도 익명의 사진으로 채웠다.

그러나 타고난 미학자 브르통은 나빌의 견해에 반대했다.(패션 디자▲이너 자크 두세는 브르통의 알선으로 파블로 피카소의 「아비뇽의 아가씨들」을 구입하게 됐고, 브르통 자신 또한 전쟁 중 정부가 가압류한 다니엘–헨리 칸바일러의 입체주의 회화를 1911년과 1912년 경매에서 비싼 가격에 구입했다. 뿐만 아니라 브르통은 부족미술품을 이미 상당수 소장하고 있었다.) 1925년 말 잡지의 주도권은 브르통에게 넘어갔다. 이때부터 브르통이 연재한 글 「초현실주의와 회화(Surrelism●and Painting)」의 논지 중 하나는, 피카소나 조르조 데 키리코[1] 같은 노(老)화가들은 스스로는 모를 수도 있지만 이미 초현실주의자이며, ■막스 에른스트나 만 레이(Man Ray, 1870~1976) 같은 다다이스트들은 초현실주의의 선구자이고, 앙드레 마송(André Masson, 1896~1987)이나 호◆안 미로(Joan Miró, 1893~1983)와 같은 젊은 미술가들은 막 떠오르는 초현실주의자라는 것이었다.

실제로 심리적 자동기술이 붓과 연필에서 유출될 수 있다고 주장했던 브르통은 마송의 자동기술법적 드로잉이나 모래 낙서 그림, 물감을 떨어뜨리거나 흩뿌린 미로의 '꿈 그림', 정신 나간 듯이 문지른 에른스트의 프로타주처럼 통제를 벗어난 작품들을 좋아했다. '자동기술법적'으로 예기치 못한 이미지를 발생시키는 집단적 '시' 쓰기(첫번째 결과물인 "우아한 시체가 새 와인을 마신다."에서 이름을 따 「우아한 시체」라고도 불린다.)로부터 집단적인 드로잉 그리기 게임으로 전환한 것은 브르통이 취할 수 있는 당연한 수순이었다. 그러나 브르통은 증상, 흔적, 지

표 개념의 중요성도 강조했는데, 그가 보기에 이런 것들은 현실의 표면에 불안을 새겨 넣음으로써 그 너머 존재하는 다른 무엇의 명백한 증거가 되기 때문이다. 실제로 이는 브르통이 사진에 의지한 나빌의 입장을 계속 따랐음을 의미하며, 이후 발행된 잡지와 브르통이 쓴 세 개의 자전 '소설' 곳곳에서 확인할 수 있다.(브르통의 첫 번째 자전소설 『나쟈(Nadja)』는 1928년에 출판됐다.)

사실 자동기술법적 텍스트에서 사진으로의 이행은 엄청난 비약으로 보인다. 비이성적이고 혼란스럽기만 한 전자와 달리 후자는 기계적이며 무의식이 무너뜨리려는 바로 그 세계에 의해 조직되기 때문이다. 그러나 「초현실주의와 회화」에서 브르통이 탐색한 세계는 양자 ▲ 모두를 포함하고 있다. 듬성듬성 뿌려 놓은 미로의 색채 얼룩에서 발견되는 자동기술법이나 마송의 구불구불한 자동기술법적 드로잉은 물론 《초현실주의 혁명》에 자주 실리기도 했던 만 레이의 은판 사진이나 「두 아이를 위협하는 나이팅게일」[2]과 같은 에른스트의 진실주의적 꿈 그림처럼 사진적인 것 모두를 말한다.

양식이 이처럼 극도로 분열되어 있기 때문에 많은 미술사학자들이 초현실주의를 모호한 것으로 여겼다. 도상학적 방법론에 기반을 둔 학자들은 형식적으로 다양하고 이질적인 초현실주의 작품들을 그 내용에 초점을 맞춰 하나로 묶었다. 이런 경향의 연구에는 (여성의 음부나 이빨 달린 여성의 질처럼 공포를 불러일으키는 이미지와 관련된) 거세 공포나 성욕도착과 같은 정신분석학적 주제를 다루는 것이 있는가 하면, 참호

2 · 막스 에른스트, 「두 아이를 위협하는 나이팅게일 Two Children Menaced by Nightingale」, 1924년 프레임 달린 나무판에 유채, 69.9×57.2×11.4cm

에서의 심리적 공황 상태나 전쟁 부상병의 일그러진 얼굴, 또는 인간성의 밑바닥을 드러내는 원초적 상황으로의 퇴행처럼 참혹한 제1차 세계대전의 경험과 관련된 것들도 있었다. 반면 외관상 추상처럼 보이는 초현실주의(미로의 작품과 에른스트의 중기 양식인 프로타주 작품)의 모더니즘적 측면에 주목하는 연구도 있었다. 그러나 에른스트의 다른 작 ▲ 품들, 주기적으로 등장하는 데 키리코와 르네 마그리트의 후기 작품, 그리고 1930년 이후 살바도르 달리의 사진에 기반을 둔 꿈 그림[3]들은 지극히 안이한 사실주의 양식을 취함으로써 반동적이고 반(反)모더니즘적인 성향을 드러냈다.

미로가 모더니즘 양식으로 기울고 있었음은 쉽게 확인할 수 있다. 바르셀로나에서 야수주의 경향의 작품으로 활동을 시작한 그는 10대 후반에 이르러 입체주의를 흡수했다. 20대 초반인 1923년에는 파리로 옮겨 브르통을 중심으로 형성된 시인과 예술가 모임에 합류하게 된다. 1925년경 미로가 제작한 '꿈 그림'들은 마티스의 1911년경 작품들을 에로틱하게 재부호화한 것인데, 화면 전반으로 거침없이 퍼져 나가는 강렬한 색면으로 인해 그 내부 드로잉은 형체를 잃는다. 부정적인 선, 혹은 '잠재된 형태'로 이루어진 마티스의 드로잉(예를 들어 「붉은 작업실」(1911))과 비교할 때 미로의 드로잉은 일종의 서체처럼 모든 형체를 투명하고 무게가 없는 글자 기호로 변형시킨다. 이 넘실대는 푸른 파도 속에서 공간은 무한히 확장하고 대상은 담배 연기처럼 떠돌며 신체는 의문 부호나 무한의 기호로 탈바꿈한다.(이 그림의 내 용이 두 세포들 간의 성적 결합임을 암시하는 것은 숫자 8 한가운데 위치한 작은 빨간 막

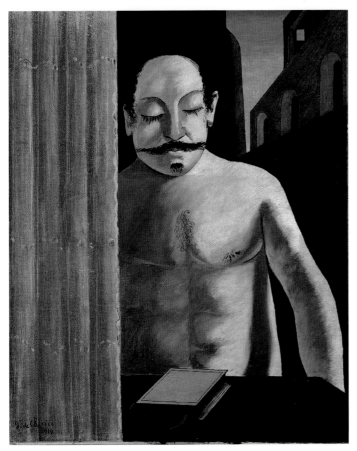

1 · 조르조 데 키리코, 「아이의 뇌 The Child's Brain」, 1914년 캔버스에 유채, 80×65cm

▲ 1931b

▲ 1927a

3 · 살바도르 달리, 「기억의 영속 The Persistence of Memory」, 1931년 캔버스에 유채, 24.1×33cm

대뿐이다.[4]) 이렇게 이 모든 요소는 형식적 '진보'와 같은 모더니즘 내러티브와 상당 정도 일치한다.

초현실주의에 대한 도상학적 해석이 미로 작품의 형식적 탁월함을 설명하지 못하는 것처럼 모더니즘적 설명 또한 빈곤하기는 마찬가지다. 왜냐하면 마송, 달리, 그리고 초현실주의 사진가인 라울 위박(Raoul Ubac, 1910~1985)과 한스 벨머(Hans Bellmer, 1902~1975) 같은 초현실주의 운동의 동료들과 미로 사이의 연관성이라든가, 극도로 다양한 방식으로 이루어진 초현실주의의 활동 속에서 기표(표현의 형식) 차원의 일관성을 찾아낼 수 있는가 하는 구조적 문제 또한 모더니즘적 설명으로 해명될 수 없기 때문이다.

세 번째 대안은 브르통이 초현실주의를 이론화하기 위해 개발한 실제 범주들을 활용하는 것으로, 그 범주들을 파헤쳐 구조를 드러내는 방법이다. 그 결과 다양한 시각 양식에 따라 치환될 수 있는 일련의 형식 원리(그중 하나가 중복(doubling) 기법)가 도출됐으며 동시에 그런 범주들을 통해 정신분석학적이거나 사회사적인 문제를 재부호화하는 방식도 이해할 수 있게 된다. '객관적 우연'을 예로 들자면 그것은 '심리적 자동기술법'의 한 변수일 뿐 아니라 브르통이 초현실주의자로서 추구해 마지않았던 '경이로운 것'이라는 최종 목표를 위한 하나

의 방편이 된다.

브르통의 묘사에 따르면 객관적 우연은 두 개의 연쇄적인 인과관계가 교차하는 지점이다. 첫 번째 원인이 주관적이며 인간 심리 내부에서 일어나는 것이라면 두 번째 원인은 객관적이며 현실 세계의 사건들에 따라 일어난다. 외견상 예기치 못한 이런 만남의 양편에는 일종의 결정론이 작동한다. 현실의 측면에서 볼 때 주체가 예측 가능한 것으로 보이는 이유는 바로 그 순간에 세계가 특정한 그 혹은 그녀를 지칭하는 '기호'를 제공하기 때문이다. 한편 주체의 입장에서 볼 때 무의식적인 욕망은 그 혹은 그녀로 하여금 부지불식간에 이런 기호를 따르도록 충동질한다. 무의식적인 욕망으로 인해 기호는 그렇게 구성되며 사후적으로 묘사된다.

초현실주의의 기호 작용

『나쟈』가 객관적 우연의 켜들로 구성돼 있다면, 그 객관적 우연이 어떻게 작동하는지에 대한 설명은 또 다른 자전 소설 『광란의 사랑(L'Amour fou)』(1937) 초반부에 분명히 제시돼 있다. 여기서 브르통은 파리의 벼룩시장에서 손잡이 아래 조그만 구두 조각이 달린 나무 숟가락[5]을 구해 집으로 가져왔다고 이야기한다. 이 물건이 그다지 맘

▲ 1930b, 1942a

4 • 호안 미로, 「키스 The Kiss」, 1924년
캔버스에 유채, 73×92cm

에 들었던 것은 아니지만 브르통은 그것을 자신의 책상 위에 올려놓
▲ 았다. 이 물건은 브르통이 일전에 알베르토 자코메티에게 조각해 달
라고 졸랐지만 제작되지 못한 물건을 상기시켰다. 그것은 유리 구두
(슬리퍼) 모양의 재떨이로, 당시 브르통의 머릿속에서 지겹게 맴돌던
"재떨이-신데렐라(cendrier-Cendrillon)"라는 넌센스 문구를 떨쳐 버리
려는 의미를 지니고 있었다. 그 순간 브르통은 새로 구입한 숟가락
이 연쇄적으로 새끼를 치는 구두들 중 하나라는 생각을 하게 됐다고
언급한다. 다시 말해 연쇄적으로 나타나는 각 구두는 앞서 존재하는
구두를 재현한 중복판이다.(숟가락의 우묵한 부분은 구두의 앞, 숟가락의 손잡이
는 구두의 몸통, 숟가락에 매달린 구두 조각은 구두의 뒤축이 된다. 그리고 그 매달린 구
두 조각에도 나름의 앞, 몸통, 뒤축이 있으며, 그 뒤축 역시 또 다른 구두를 포함할 것이
다. 이런 식으로 상상의 연쇄가 펼쳐진다.) 이런 구조에 의거해 하나의 대상은
거울처럼 다른 대상에 반영되고 다른 대상은 그 대상을 재현하는 중
복 기능을 담당한다. 기호학적으로 접근한 브르통의 생각에 따르면

▲ 1931a, 1959c

5 • 만 레이, 「앙드레 브르통의 슬리퍼-숟가락 André Breton's slipper-spoon」, 1934년
브르통의 『광란의 사랑』(1937)에서 복제

초현실주의 저널

초현실주의 운동의 뼈대를 형성한 《초현실주의 혁명》(이하 《LRS》)은 1924년부터 10년간 발행됐다. 1929년 12호가 발간된 후 이 저널은 《혁명을 위한 초현실주의(Le Surréalisme au Service de la Révolution)》(이하 《LSASDLR》)에 밀려났으며 《LSASDLR》은 또다시 미학적으로 훨씬 과감했던 《미노토르(Minotaure)》에 의해 퇴색됐다. 초기의 《LRS》는 앙드레 브르통과 초대 편집장 피에르 나빌 간의 내부 논쟁으로 분열됐다. 나빌은 보란 듯이 19세기 대중과학 잡지 《라 나튀르(La Nature)》를 모델로 삼았는데, 잡지가 게재하려던 다큐멘터리적 소재(꿈의 해석, "자살이 해결책인가?"와 같은 문제)에 과학 잡지의 '실증주의적 성향'이 부합했기 때문이다. 게다가 나빌은 여러 지부를 거느린 공산당 본부를 따르려는 듯 잡지 발행 업무를 담당한 사무소를 초현실주의 '중앙 본부'라고 불렀다. 중앙 본부에 모인 회원들의 모습을 담은 세 장의 사진을 콜라주한 작품이 《LRS》 창간호(1924년 12월호) 표지를 장식했다. 사진이 큰 비중을 차지한 것은 나빌의 관심이 익명적이고 대중적인 이미지에 있었을 뿐 아니라 예술에 적대적이었기 때문이다. 그러나 브르통이 편집을 맡으면서 「초현실주의와 회화」라는 글을 연재하기 시작했다. 4회로 구성된 이 글에서 피카소 작품을 포함한 초현실주의 미술은 미로, 아르프, 마송 등의 동시대 미술의 기원으로 설명된다. 그렇다고 잡지의 다큐멘터리적 성격이 전적으로 사라진 것은 아니었다. 브르통은 샤르코의 환자들의 사진을 게재함으로써 '히스테리 발견 50주기'를 기념했다. 그의 두 번째 초현실주의 선언문을 계기로 《LSASDLR》은 《LRS》를 계승하게 됐다. 이 선언문을 통해 브르통은 중앙 본부와의 관계를 끊고 조르주 바타유와 그의 급진적인 잡지 《도퀴망(Documents)》에 동조한 사람들을 포함한 운동의 원년 멤버 대다수를 축출했다. 표지부터 그 관심 영역이 순수미술은 물론 민족지학, 고고학, 대중문화임을 표방했던 《도퀴망》은 나빌의 '취향 혐오'를 변형한 바타유의 비정형적인 것의 탐색을 기조로 삼았다.

이런 작용이 기호를 구성한다.

이 지점에서 브르통의 생각은 매우 적확했다고 할 수 있는데, 왜냐하면 기호는 언제나 현실에는 존재하지 않는, 그 재현 대상의 중복판으로 묘사되기 때문이다. 이보다 더 중요한 것은 이런 중복의 조건 자체가 언어의 출발점이라는 점이다. '마-마', '파-파', '카-카'처럼 동일한 하나의 음절을 반복하는 아기는 첫 번째 음절을 다시 반복하는 도중에 두 번째 음절이 첫 번째 음절을 기표(말하자면 임의로 선택된 음절은 물론, 의미를 포함한 중얼거림까지도)와 표상적 의미의 매개체로 확정한다는 사실을 갑자기 깨닫게 된다.

그러므로 구두-숟가락은 하나의 기호로 함몰한 세계이다. 그러나 결정적으로 이 기호는 브르통 **자신에게** 부여된 것일 뿐 아니라 그의 무의식적 욕망의 명령에 의해 결정된 것이다. 왜냐하면 그는 이 기호-사물(sign-material)을 부지불식간에 무의식적인 사고와 연관시키고 있기 때문이다. 그리고 그 무의식적 사고의 부추김으로 브르통은 자신의 반쪽을 찾아 나선 왕자의 역할을 맡게 된다. 곧이어 어떻게 브르통이 '광란의 사랑'과 같은 주제를 떠올리게 됐는지에 대한 이야기가 뒤따른다. 놀랍게도 그가 발견하게 된 모든 세부 사항들은 10년 전에 그가 썼던 자동기술법 시에서 이미 '예견'된 것이었고, 그 이후에도 그에게서 무의식적으로 반복될 것들이었다. 그러므로 무의식이 작동하는 방식은 세계의 '기호'가 중복의 조건을 통해 구조화되

6 · 만 레이, 「무제 Untitled」, 1924년
잡지 《초현실주의 혁명》에 수록

7 · 한스 벨머, 「인형 La Poupée」, 1938년

는 방식과 동일하다. 프로이트는 이를 반복 강박이라 했고, 60년대에 프랑스의 정신분석학자 자크 라캉은 그것을 기호학적으로 재해석하여 무의식은 언어처럼 구조화된다고 정식화했다. 그러므로 다시 중복하기(redoubling)는 무의식적 충동의 형식적 요건이 된다.

사진이 초현실주의자들에게 완벽한 수단이었던 이유는 그것이 대상을 '거울처럼 비출' 뿐 아니라 기법적인 측면에서도 복수로 존재한다는 점에서 중복적이었기 때문이다. 초현실주의는 이런 사진의 가능성을 탐색하고자 이중노출, 샌드위치 인화, 동일한 이미지의 음화와 양화 병치하기 등과 같은 기법들을 활용했고, 이미지를 중복하여 몽타주함으로써 세계가 기호로 다시 중복된다는 관념을 구현했다. 《초현실주의 혁명》 창간호에 게재된 만 레이의 사진[6]들은 그런 중복 기법이 활용된 일례이다.

그러나 앞서 지적한 대로 중복은 프로이트가 「두려운 낯섦에 대하여」(1919)에서 논했던 정신분석학적 내용을 포함한다. 유령들, 바로 ▲ 그 두려운 낯섦(언캐니)의 것들은 살아 있는 것의 중복판이다. 살아 있는 신체가 생명 없는 것(오토마톤이나 로봇, 때로는 인형 혹은 발작 상태에 있는 사람에게서도)에 의해 다시 중복될 때 그것은 유령처럼 두렵고도 낯선 것이 된다. 이런 상태가 유발되는 이유는 중복을 통해 처음 공포를 느낀 상태로 복귀하기 때문이라고 프로이트는 설명한다. 그 일례로 유아기에 인식한 전능감으로부터 비롯되는 공포 상태를 들 수 있다. 어린아이들은 주변 세계를 통제할 수 있다고 생각하지만 정작 그들이 깨닫게 되는 것은 자신의 이런 중복판들이 어슬렁거리며 자신을 위협하고 공격한다는 사실이다. 또 다른 사례로 거세 공포를 들 수 있다. 마찬가지로 여기서도 위험은 남근을 중복한 형태를 띤다. 프로이트도 말했지만 보다 일반적인 의미에서 심리적인 반복 강박을 상기시키는 무엇이든 우리에게 두려운 낯섦을 유발한다.

한스 벨머의 초기작에서는 시종일관 특수 제작된 인형이 사용된다. 그는 다양한 무대를 배경으로 그 인형들의 사진을 찍어 두려운 낯섦의 느낌을 불러일으켰다. 인형 그 자체로도 이런 경험과 연관될 수밖에 없었지만 벨머 자신 또한 관람자 앞에 인형이 등장하는 방식이 꿈이나 객관적 우연 작용에 의존한다는 사실을 최대한 활용하고 있었다. 뿐만 아니라 그는 광화학적으로 중복하기(말하자면 사진)를 통해서 인형을 거세 공포의 표상으로 제시했다. 발기한 여성의 형상은 남근의 모습으로 다시 중복 재연된다.[7] 인형의 형상을 매개로 한 것은 아니지만 두려운 낯섦을 불러일으키는 중복 기법은 벨기에 초현 ▲ 실주의자 르네 마그리트의 작품에서도 발견된다. 여기서 프로이트가 묘사한 두려운 낯섦에 대한 경험은 브르통이 객관적 우연을 위해 제시했던 방법과 묘하게도 겹친다. 프로이트에 따르면 "대수롭지 않은 일들은 비의도적으로 반복됨으로써 두려운 낯섦의 감정을 자아낸다. 그리고 그런 반복으로 인해 우리는 그렇지 않았다면 그저 '우연'에 지나지 않을 그 무엇을 숙명적이고도 피할 수 없는 것이라고 생각하게 된다." 그리고 이런 우발적 사건이 발생할 것임을 예측할 수 있는 나쟈의 능력 때문에 브르통이 그녀에게 이끌릴 수밖에 없었다는 점에서 『나쟈』에 나타나는 객관적 우연은 "통상적으로 실현돼 버리고 말 불길한 예감"을 갖고 있는 프로이트의 신경증 환자를 연상케 한다. 프로이트는 이와 같은 현상을 지속적으로 반복되는 무한함에 대한 원초적 공포와 연관 짓는다. '두려운 낯섦'을 일으키는 동일한 숫자(생일, 주소, 친구의 전화번호 등)의 반복을 계기로 보통 사람들의 삶 속에서도 통상적으로 일어나는 객관적 우연의 사례들에 대해 프로이트는 다음과 같이 말한다. "미신의 유혹을 이길 만큼 완벽하게 확고한 사람이 아니라면 이처럼 동일하게 반복되는 숫자 뒤에 숨어 있는 의미를 읽어 내려 할 것이다. 가령 어떤 사람들은 이 동일한 숫자에서 자신의 남아 있는 수명을 읽을 수도 있다."

실제로 객관적 우연은 초현실주의의 사진 작업과 미로의 '꿈 그림'의 공유점을 보여 준다. 왜냐하면 사진과 마찬가지로 미로의 그림에서도 꿈꾸는 사람의 욕망 기호를 산출하는 색채의 흐름이 핵심적이기 때문이다. 미로 자신도 그렇게 인식하고 있었던 듯하다. 이 시기에 제작된, 흰색 배경에 매우 밝은 청색의 얼룩을 배치한 미로의 특이한 그림만 보더라도 그런 사실을 확인할 수 있다. 그 위에 미로는 다음과 같이 적었다. "이것이 내 꿈들의 색채다." 그러나 이 작품의 왼쪽 상단 구석에는 더 큰 글씨로 "Photo"라는 단어가 새겨져 있다. 결국 이 그림의 표면 그 어디에선가 현실과 무의식의 사슬은 만나게 될 것이다. RK

더 읽을거리

할 포스터, 『욕망, 죽음, 그리고 아름다움』, 전영백, 현대미술연구팀 옮김 (아트북스, 2005)
Roman Jakobson, "Why 'Mama' and 'Papa'" (1959), *Selected Writings* (The Hague: Mouton, 1962)
Rosalind Krauss and Jane Livingston, *L'Amour fou: Surrealism and Photography* (New York: Abbeville Press, 1986)
William Rubin, *Dada and Surrealist Art* (New York: Harry N. Abrams, 1968)
Sidra Stich (ed.), *Anxious Visions: Surrealist Art* (New York: Abbeville Press, 1990)

▲ 1925c

▲ 1927a

1925a

파리에서 열린 아르 데코 전시가 현대적 키치의 탄생을 공식화한 반면, 르 코르뷔지에의 기계 미학은 모더니즘의
악몽이 되고 알렉산드르 로드첸코의 노동자 클럽은 인간과 사물의 새로운 관계를 주창한다.

"이 유명한 **박람회**는 볼 가치도 없소. 이렇게 형편없는 전시관들을 지어놓다니! 멀리서 보면 흉측하고 가까이서 보면 오싹하오." 러시아 구축주의자 알렉산드르 로드첸코는 아내인 미술가 바르바라 스테파노바에게 보낸 편지에서 1925년 파리에서 열린 국제장식미술박람회(Exposition Internationale des Arts Décoratifs, 아르 데코란 이름은 여기서 유래했다.)에 대해 가차 없이 평했다. 당시와 같은 재정 압박의 시기에 사치품들을 화려하게 진열하는 것은 매우 부도덕한 짓이라고 비판하던 프랑스 노동자들의 편을 들어 로드첸코 역시 박람회를 혹독하게 경멸했다. 그가 예외를 둔 것은 흰색, 검은색, 회색, 빨강색을 배합한 콘스탄틴 멜니코프(Konstantin Melnikhov)의 소비에트관뿐이었다. 그는 "우리 전시관이 그 새로움으로 인해 가장 아름답다."고 말했다. 국가적 자긍심의 발로라 하더라도 박람회에 대한 로드첸코의 평가는 그만의 생각이 아니었다. 사회적·미학적 측면에서 모두 박람회를 "전적인 실패"로 평가한 프랑스 비평가 발데마르 조르주(Waldemar George)는 오직 다섯 건물만이 이 박람회에서 "모던하다고 할 수 있다."고 지적하고, 그 예로 멜니코프의 전시관 외에 귀스타브 페레(Gustave Perret)의 극장, 로베르 말레-스테뱅스의 여행관과 대사들을 위한 영빈관, 그리고 르 코르뷔지에의 획기적 선언인 에스프리 누보관을 꼽았다. 에스프리 누보(새로운 정신)란 이름은 1920년부터 이 스위스 건축가가 발행해 온 저널의 이름을 딴 것이었다.

백화점 모더니즘

박람회 프로젝트는 1907년 이후 줄곧 프랑스 정치 집단 내에서 논의돼 왔다. 그 이유는 몇몇 국제적 박람회, 특히 1902년 토리노와 1906년 밀라노에서 열린 박람회의 성공으로 인해 파리에서 열린 1900년의 대축제에 대한 기억이 급속히 잊히고 있었기 때문이었다. 그러나 더 결정적인 원인은 파리에서 열린 1910년 살롱 도톤에 독일공작연맹이 대거 참여했기 때문이었다. 그들은 독일에서 활발하게 일어나고 있던 디자이너와 산업 간의 협업을 강조했다. 당시 프랑스 장식미술은 쇠퇴 일로에 있었다. 장식미술가협회가 작성한 1911년 공식 보고서에 의하면 그 원인은 상상력 부족과 영광스러운 과거에 의존하는 경향 때문이며 이는 곧 외국과의 경쟁에서 뒤처질 것을 예고했다. 보고서는 계속해서 국가 간의 경쟁이 현재 시급하게 요구되는 생산

혁신을 촉진시킬 것이며, 디자이너와 제조업자 모두 빠르게 발전하는 기계시대가 불러온 새로운 상황을 피하기보다 그에 대해 고민하게 될 것이라고 말했다. 또한 장식미술과 사치품 사이의 전통적인 연계가 사라지고 진정한 "미술의 민주화"가 뒤따를 것이며 최종적으로 미술이 중세 이후 상실했던 "참된 사회적 기능"을 되찾게 될 것이라고 했다. 그러나 1915년으로 계획됐던 박람회는 전쟁과 그것이 야기한 정치적·경제적 위기로 인해 수차례 연기됐다. 결국 박람회는 계획보다 10년 늦게 열렸는데, 그 사이 박람회 사업에 대한 통제권이 전문 디자이너들의 조직에서 상업계를 주도하던 파리의 네 개의 백화점으로 넘어가고 말았다. 백화점들은 각각 화려하지만 모두 똑같이 보이는 전시관을 지었다. 대칭적인 사원 형태의 이 전시관들은 장엄한 정문을 통해 안으로 들어가면 홀을 중심으로 물건들이 넘쳐 나는 거실들이 들어선 내부 공간이 펼쳐졌다.

상업적 이해관계의 맹공에 손을 들 수밖에 없었던 사람은 디자이너들만이 아니었다. 사회 개혁론자들(그들 가운데는 르 코르뷔지에와 같은 건축가도 몇 포함돼 있었다.)은 박람회 장소를 선정하는 문제에서부터 프랑스 정부를 설득하는 데 실패했다. 그들은 박람회가 전후 프랑스에서 뜨거운 논쟁거리가 됐던 대규모 집합주택의 시험 무대로 계획돼야 한다고 주장했으나 이는 받아들여지지 않았다. 준비위원회는 박람회 폐막 이후 사람들이 거주할 수 있는 모델하우스 단지(20년대 독일공작연맹이 선호하던 전략)를 선보이는 건축 콘테스트의 무대가 되기보다는 외국 제품, 혹은 프랑스 지방과 자국 길드들의 제품을 진열하는 임시 공간을 건축하기로 결정했으며 어떤 기업이든 비싼 임대비만 내면 상품 진열을 할 수 있도록 허가했다.

이 박람회가 많은 관람자를 끌어들일 수 있었던 것은 예술적으로 평범했기 때문이다. 건축들은 대부분 과거 양식을 간소화하거나 약간 기하학적으로 변형한 형태로 지어졌고 그 안에 들어가는 거의 모든 사치품들은 약 25년 전 양식으로 디자인됐다. 실제로 데 스테일이나 바우하우스가 제안한 혁신적인 가구들은 완전히 금지된 반면 유일하게 환영받은(그리고 널리 모방된) 외국 제품은 1903년 빈 공방(Wiener Werkstätte)에서 생산된 가구들뿐이었다. 놀랍게도 아일린 그레이(Eileen Gray)나 피에르 샤로(Pierre Chareau)처럼 오늘날 아르 데코 최고의 디자이너로 꼽히는 많은 사람들이 박람회에 참여하지 않거나

매우 전통적인 실내 장식에만 관여했다. 낸시 트로이(Nancy Troy)가 언급했듯이 "사실 그 박람회 전반을 당시의 프랑스의 삶과, 급속히 사라져 가는 프랑스의 과거를 연결하려는 시도로 보는 것은 일리가 있다. 대칭적으로 자리 잡은 건물들을 가로지르는 정리된 잔디밭이 만들어 낸 넓은 조망은 제1차 세계대전 이후 거의 7년간 프랑스가 회복하지 못했던 안정감과 질서를 드러내고 있었으며 주요 전시관들의 태연스러운 화려함은 박람회가 계획되던 당시의 재정적 상황과 큰 대조를 이루고 있었다." 비록 상당수의 관람자들이 당시 프랑스 인구의 3분의 1을 약간 밑도는 중산층이었음에도 불구하고 전시된 물건을 구입할 여유가 있는 사람들은 거의 없었다. 박람회는 환상의 구역이었다. 사람들은 그들이 꿈꿔 온 받침접시, 찻주전자, 사이드 테이블의 싸구려 모조품을 찾아 근처 백화점으로 달려가기 전에 그곳에서 부자들이 사는 방식을 상상해 보았다.

르 코르뷔지에의 기계시대

박람회에 대해 가장 말이 많았던 비평가는 르 코르뷔지에였다. 관료들과의 오랜 악전고투 끝에 그는 박람회장 변두리 구역에 자신의 전시관 에스프리 누보(L'Esprit Nouveau)를 세울 것을 허락받았다.[1] 이 전시관은 두 부분으로 구성돼 있었다. 밝고 통풍이 잘 되는 첫 구역은 도면으로만 존재하던 빌라-건물(Immeubles-Villas)의 일부분을 옮긴 2층짜리 유닛이었다. 1922년에 구상하기 시작한 빌라-건물은 정원 딸린 아파트 단지였다. 두 번째 구역은 파티오 바깥의 창문이 없는 원형 건물로 도시 계획에 대한 이 스위스 건축가의 생각을, 특히 파리를 위해 그가 계획한 부아쟁 계획에 할애됐다. 충격적인 부아쟁 계획에서 그는 몇몇 중요한 역사 기념물만 남긴 채 파리의 중심을 없애고, 무수히 허물고 짓기를 반복한 파리의 혼란스러운 모습을 높은 타워들이 규칙적인 간격으로 서 있는 광활한 녹색 지대로 대체할 것을 제안했다. 부아쟁 계획은 도발 그 자체였으며 언론들은 예상된 반응을 보였다. 부아쟁 구역에 비해 빌라-건물 구역에 대한 비판은 덜했지만 이 구역 역시 논쟁을 일으킬 여지는 충분했다.

제1차 세계대전이 시작된 이래 르 코르뷔지에는 기계가 창출한 새로운 생산 조건을 고려하기를 거부하는 건축가와 디자이너들을 비난해 왔다. 기계에 대한 그들의 거부는 모든 산업화된 국가에서 전후 기계적 처리 방식이 급속히 진화하자 특히 더 심해졌다. 심지어 새로운 건축 방식이 도입되고 새로운 재료가 사용돼도 이것은 그 디자인의 형식적 측면과 아무런 관련이 없었다. 디자인의 형식적 측면은 항상 건축적 구조를 가리는 피상적인 가면으로만 생각됐다. 건축주가 어떤 역사적 양식을 선호하는가는 상관없었다. 르 코르뷔지에의 눈에 아르 데코는 그런 기만의 승리를 재현하는 것처럼 보였다. 아르 데코 디자이너들의 주장(그들의 목적은 대량 생산품을 미학화하는 것이었다.)은 거짓이었을 뿐 아니라 비록 진실이라 할지라도 그 전제는 여전히 그릇된 것이었다. 그의 에스프리 누보관이 증명하고자 했던 것은 무엇보다 그가 "기계적 진화"(다윈을 따른 개념)라고 부르는 것의 활동만으로도 산업은 그 스스로 새로운 종류의 미를 만들어 낼 수 있다는 사실

이었다. 그것에 간섭하는 것은 곧 그것을 파괴하는 길이었다.

르 코르뷔지에의 전시관은 가장 최신의 재료로 이루어진 기본 요소들을 사용해 지어졌다. 그중에는 콘크리트를 섞은 지푸라기로 만든 실험적인 벽 패널도 있었다. 르 코르뷔지에의 말에 따르면 어떤 장식도 없이 수직적인 기둥의 배열에서 보이는 모듈적 규칙성은 관람자들의 "질서에 대한 타고난 갈망"을 잠재적으로 만족시키는 동시에 그 구조(여기는 벽, 저기는 열린 공간)가 허용하고 있는 변화를 강조했다. 산업에 대한 찬가는 전시관에 드문드문 놓여 있던 가구들의 선택에서 가장 잘 드러났다. 선반과 캐비닛('규격 서류함'이라는 명칭이 붙은 산업적 보관 설비)에서 의자(특히 디자인이 19세기까지 거슬러 올라가는 굽은 나무로 만든 토넷 의자), 그리고 유리 화병(실험실의 유리 용기처럼 생긴)에 이르기까지 대부분 이미 시장에서 구입할 수 있는 사물들이었으며 일터(사무실, 실험실)든 여가 공간(카페)이든 일상생활과 관련된 사물들이었다. 사실 이중 몇몇 경우에 따라(토넷 의자처럼) 약간씩 변형됐다. 그러나 박람회를 좌지우지하던 아르 데코 동료들과 모든 것이 앙상블을 이루도록 주문 제작된 부르주아 가정이라는 그들의 이상에 대한 르 코르뷔지에의 근본적인 공격은 누그러지지 않았다.

르 코르뷔지에가 산업적 규격화에 매혹된 계기는 1917년으로 거슬러 올라간다. 그때 그는 프레더릭 W. 테일러의 『과학 경영의 원리』를 읽었다. 이 책에서 테일러는 노동 조직에 있어 이윤을 극대화하고 성장을 도모하는 최고의 방법으로 효율성을 꼽았는데 이는 노동자들을 기계처럼 다루는 것을 의미하는 것이기도 했다. 헨리 포드는 1913년 조립라인을 발명함으로써 이 논리를 실천했다. (이 조립라인은 교묘하게도 이 새로운 형식의 노예제가 대중에게 보다 많은 여가 시간을 약속하는 것처럼 포장했다.) 20년대 후반까지 정치적으로 놀랄 만큼 순진했던 르 코르뷔지에는 만약 산업적 생산이 테일러나 포드의 원리에 따라 개혁될 수 있다면 전후 유럽의 모든 병폐가 저절로 사라질 것이라 굳게 믿었다. 그는 예술(기능 없는)과 산업 사이의 중간 지점에 위치한 현대 건축을

1 · 르 코르뷔지에, 에스프리 누보관 실내, 1925년
페르낭 레제의 「난간동자」와 르 코르뷔지에의 정물화가 벽에 걸려 있다.

그런 개혁의 근본적인 구성 요소로 보았다. 장식미술을 비판할 때도 그는 항상 예술의 자율성(그는 몇몇 현대 회화와 조각을 사용 가치가 두드러지는 다양한 사물들과 병치함으로써 전시관에 자율성을 의식적으로 강조했다.)을 지켜야 할 필요성에 대해 주장했지만, 회화에 대한 그의 이론과 실천은 표준화라는 물신화된 개념에 상당 부분 기초하고 있었다. 사실 테일러주의에 대한 그의 첫 번째 오마주는 『입체주의 이후』(1918)라는 책인데, 그는 아메데 오장팡과 함께 그들이 순수주의라 부른 회화 운동을 시작하기 위해 이 책을 썼다.

입체주의 길들이기

샤를-에두아르 잔레(르 코르뷔지에의 본명)와 오장팡이 그들의 논문에서 주장한 것과는 달리 순수주의는 결코 '후기입체주의'가 아니었다. 오히려 입체주의를 단지 아카데미화한 것으로 역설적이게도 브라크와 피카소의 작업에 대한 완전한 오해에 기반해 있었다. 두 순수주의자에게 입체주의는 오로지 장식일 뿐이었다. 그들은 "만약 입체주의 회화가 아름답다면 그것은 양탄자가 아름다운 것과 마찬가지 방식에서 그렇다."고 썼다. 비록 입체주의가 기하학적 형태를 많이 사용하기는 했지만 오장팡과 잔레는 그것이 어떤 법칙에도 의거하지 않는다고 주장했다. 그 구성은 자의적인 것으로 어떤 '표준'에도 통제받지 않았다. 순수주의자들은 회화적 재현을 기호의 자의적 체계로 접근한 브라크와 피카소의 위대한 연구를 전혀 이해하지 못했다. 마치 조립라인이 노동자들에게 어떤 돌발적 행동도 허가하지 않는 것처럼 그들이 입체주의에서 발견한 것은 오로지 '교정'될 필요가 있는 현실에 대한 무기력한 기하학적 고찰뿐이었다.

이것은 결코 새로운 것이 아니었다. 일찍이 1912년 10월 일군의 미술가들이 조직한 〈황금 비례 살롱(Salon de la Section d'Or)〉전은 대중에게 입체주의의 한 가지 형태를 명시적으로 선보이는 전시였다. 여기서 입체주의는 고대 그리스로 회귀하는 '기하학적 하모니'라는 '보편적' 원리에 길들여지고, 푸생에서 앵그르, 세잔과 쇠라에 이르는 프랑스 회화의 전통 안에 자리를 잡게 된다. 이 전시의 참가자 중 한 명인 레몽 뒤샹-비용(Raymond Duchamp-Villon)은 동시에 살롱 도톤에 입체주의 집(Maison Cubiste)의 파사드를 출품했는데 아마 이것이 아르 데코의 씨앗이 됐을 것이다. 1925년 박람회에서 가장 유명한 디자이너 중 한 명인 앙드레 마르(André Mare)가 구상했던 입체주의 집의 세 전시실의 실내 장식은 〈황금 비례 살롱〉전에서 뒤샹-비용과 함께 전시한 작가들, 예를 들어 형제 마르셀 뒤샹과 자크 비용뿐 아니라 『입체주의에 대해서』(1912. 피카소와 브라크의 경멸에도 불구하고 오랫동안 입체주의의 이론적 토대가 된 책)의 저자 알베르 글레즈와 장 메챙제 같은 이들의 작품으로 가득 채워져 있었는데, 특별히 기억에 남을 만한 것은 아니었다. 그 실내장식에서 보이는 명백한 절충주의는 아르 누보 디자인('국제적'이라고 간주됐지만 당시에 국제적이란 곧 '독일적'인 것을 의미했다.)에 결정적인 일격을 가하기 위한 것으로, 루이 필리프의 부활(구체제로 완전히 회귀한 것은 아니었다. 부르주아 군주제 아래에서 전개된 것이기에 이 양식은 진정한 최후의 프랑스적 양식의 도래를 알리는 것이었다.)이라는 민족주의자의 신조를 지지함으

로써 성공할 수 있었다. 뒤샹-비용의 입체주의 집 파사드는 이런 복고주의적 양식의 징후를 내비친다. 심지어 그것은 입체주의 집에서 보이는 모더니즘은 단지 겉꾸미기를 위한 것일 뿐임을 분명하게 드러낸다. 즉 그 파사드 장식은 모난 작은 면들로 분칠한 17세기 귀족 저택의 19세기식 혼성모방 이상은 결코 아니었다.

전후의 맥락에서 이와 같은 아카데미적 입체주의에서 보이는 민족주의적 경향은 '질서로의 복귀'라 불리던 흐름 속에서 번성했다. 즉 입체주의의 '복원'은 프랑스의 라틴적 특성에 새롭게 쏟아지는 관심이나 출산율의 상승을 조장하는 공공 정책과 함께 재건 이데올로기의 일부였다. 후안 그리스가 1915년 피카소가 처음으로 앵그르를 혼성모방한 작품(이론의 여지는 있지만 이 작품은 거의 틀림없이 '질서로의 복귀'의 시작을 알렸다.)을 보고 놀란 것을 생각한다면 그리스가 이 대열에 합류했다는 사실은 뜻밖이다. 그러나 전쟁 이전 그리스의 콜라주는 공간적 애매함과 조형적 기지를 표현하는 재주에서는 그의 스페인 동료나 스승에 비해 모자람이 없었으나, 그의 예술적 신념은 모방적 재현의 전통에 대한 피카소의 공격 이상으로는 나아갈 수 없는 잠재적 합리주의를 보여 준다. 그는 "세잔은 병을 원통으로 변형시켰다. 그리고 나는 병을 그리기 위해 원통에서 시작한다."고 말했다. 달리 말해 기하학이 선행하는 것이다. 즉 구성 안에 모두 포함돼야 하는 사물들은 선험적 그리드에 맞아떨어져야 한다. 오장팡과 잔레의 회화 역시 같은 논리(그리스와 달리 그들의 정당화는 테일러주의 조직에 호소했지만)를 따른다. 르 코르뷔지에가 그의 전시관에 그리스의 회화 한 점을 건 것은 우연이 아니다. 실제로 그들의 모든 그림(정물화[2]와 황금 비례에 따라 결정된 형식으로 그려진 대부분의 작품들)에 있어 오장팡과 잔레는 우선 '오브제-유형'(object-types, 추측건대 '기계적 진화'의 행운의 생존자)의 배치를 결정짓는 '규제적 선(tracés régulateurs)'의 그리드를 세웠다. 대개 평면도와 입면도로 묘사된 '오브제-유형'은 건축적 형태를 연상시킨다.(유리 물병은 도리아식 기둥이 되고 병목은 굴뚝이 된다.) 입체감은 단순한 기둥으로 환원되며 때때로 명암의 강조는 모든 것을 더 잘 지각되도록

2・샤를-에두아르 잔레(르 코르뷔지에), 「순수주의 정물 Purist Still Life」, 1922년
캔버스에 유채, 65×81cm

▲ 1911, 1912, 1921a

▲ 1919 ● 1919

3 • 페르낭 레제, 「세 여인(만찬) Tree Woman(Le Grand Déjeuner)」, 1921년 캔버스에 유채, 183.5×251.5cm

하여 이제 대부분의 오브제는 배경만큼이나 평면적 색면들로 묘사된다. 직각 요소가 지배적으로 드러나고 색들은 조화를 이룬다. 전반적인 색조는 세련됐지만 다소 활기 없이 절제돼 있다.

르 코르뷔지에의 1925년 전시관을 장식한 또 다른 화가인 페르낭 레제도 역시 살펴볼 필요가 있다. 그의 작품도 '질서로의 복귀'이데올로기에 의해 변형되기는 했지만 레제는 르 코르뷔지에만큼이나, 심지어 그보다 더 기계를 선호했던 유일한 프랑스 미술가였다. 레제는 분석적 입체주의의 주요한 전략 중 하나(한 점의 회화에 재현되는 모든 오브제들에 단 하나의 표식적 요소만 사용하는 전략)를 빌려 와 1913년 성숙기의 첫 ▲ 번째 작품 「형태들의 대조」연작을 완성했다. 추상으로 가기 직전 단계를 보여 주는 이 회화에서는 밝은색의 금속성 원통형 입체들이 흰색의 하이라이트를 통해 드러난다. 제1차 세계대전에 징집되어 무기의 가공할 만한 힘에서 기인하는 공포를 수없이 목격하고 스케치했음에도 불구하고 기계에 대한 레제의 열광은 누그러들지 않았다. 대신 그는 당대에 퍼져 있던 기계의 파괴적인 이미지를 없애려는 욕망을 품고 전쟁터에서 돌아왔다. 원통형 요소들은 점차 알아볼 수 있는 인체로 대체됐다.[3] 대부분 단색으로 처리된 도식적인 인물과 여가 활동을 의미하는 인상적인 동작들은, 풍부한 색채와 여기저기 도

표 같은 간판들이 자리 잡고 있는 기하학 형태들로 이루어진 역동적인 뒷배경의 도시 경관과 극적인 대조를 이루고 있다.

「난간동자」[4]는 레제가 당시에 그린 그림 중 가장 알아보기 쉬운 작품 중 하나다. 또한 강한 색채를 제외하고 양식적으로 순수주의 미학에 가장 가까운 작품이다. 이 점은 르 코르뷔지에가 이 작품을 자신의 전시관에 걸기로 한 이유이기도 하다. 캐롤 엘리엘(Carol Eliel)이 지적했듯이 중앙의 형태는 난간동자와 병, 둘 모두로 읽힐 수 있다. 화면 왼편에서 반복되는 붉은 형태는 난간동자의 흰색 원형 입구를 일으켜 세워 놓은 모습인데 공장 굴뚝 혹은 에스프리 누보나 당시 레제의 도시 그림에 흔히 등장하던 원양 정기선을 닮았다. 책의 수직 모서리는 고전적인 기둥을 연상시키고 "밝은 배경 덕에 강조된 네 개의 수직선은 네 개의 굴뚝이나 사일로(곡식을 저장하는 탑 모양의 건축물)로 읽힐 수 있다. 반면 화면 왼쪽 모서리의 수평으로 뻗은 형태는 필름 스프로켓뿐 아니라 조립라인의 운동과 움직임을 암시한다. ▲ 마지막 암시는 레제가 자신의 영화 「기계적 발레」[5]를 완성한 직후에 나온 것이라서 특히 중요하다. 「기계적 발레」는 최초의 예는 아니지만, 내러티브 영화에 반대한 가장 자의식 강한 영화였다. 발견된 영상(found footage)의 부조리한 반복(한 여성이 계단을 스물세 번 오르고 있다.),

▲ 1913

▲ 1925d

4 • 페르낭 레제, 「난간동자 The Baluster」, 1925년
캔버스에 유채, 129.5×97.2cm

블랙 데코

흑인적 특질과 자유분방함이 만나자 파리 센 강 좌안의 예술적 삶은 생기를 띠었다. 특히 몽파르나스의 나이트클럽 구역에서 재즈는 공기를 달콤한 불협화음으로 채웠고, 밤늦도록 술에 취해 춤추는 이들을 위해 열광적인 음악이 연주됐다. 이 같은 관계는 반라로 춤추던 조세핀 베이커 같은 이들이 나오는 쇼를 통해 강조됐다. 곧 흑인 형식의 완전히 다른 경험이 등장했는데, 그것은 장식미술 내에서 부족의 모양이나 문양을 미학화하여 사용한 '블랙 데코(Black Deco)'였다. 페르낭 레제는 발레 「천지창조(La Création du Monde)」(1923)의 무대와 의상에 강한 실루엣을 활용하고 원시 조각 패턴을 반복적으로 사용했다. 아르 데코 가구와 액세서리의 전반적 장식은 이것을 본뜬 것인데, 마치 은(銀) 패턴이 윤나는 흑단 나무와 결합한 것처럼, 혹은 표범 가죽이 악어가죽과 병치된 것처럼 보였다. 미술가들은 이런 사치스러운 교환이 이끄는 대로 따랐으며, 르 코르뷔지에나 장 프루베(Jean Prouvé) 같은 디자이너뿐 아니라 콘스탄틴 브랑쿠시나 자크 립시츠(Jacques Lipchitz) 같은 조각가들도 블랙 데코의 영향을 받았다. 이 모든 이들에게 블랙 데코는 '원시적' 아프리카와 기계시대의 미국이 섞인 강력한 혼합물이었다.

한 화면에서 만화경처럼 증식하는 눈, 공, 모자와 둥근 형태들, 직선 동작에 대한 박동하는 찬양, 몸과 얼굴의 분해와 재구성, 그리고 삼각형, 원, 기계 부품들의 춤으로 이루어진 이 작품은 추상으로 나아가는 레제의 시도 가운데 가장 눈에 띈다. 이와 대조적으로 말레-스테뱅스가 설계한 대사관 홀에 걸린 레제의 벽화는 정부의 요청으로 ▲ 벽이 철거되긴 했지만, 추상을 향한 기운은 약하다. 데 스테일, 특히 판 두스뷔르흐의 1918년작 「러시아 춤의 리듬」에서 영감을 받은 이 벽화는 1924~1925년에 제작된 작품 중에 하나로, 레제는 이를 벽면(그에게 회화적 추상을 시도해 볼 수 있는 유일한 장소) 장식으로 간주했다.

건축이 곧 혁명/혁명으로서의 건축

만약 레제가 생각한 대로 부르주아 문화와 거리를 두었더라면, 아마 박람회에 소비에트가 참여함으로써 실현된 그 특이한 계획을 생각해 냈을지도 모른다. 그 계획은 소비에트 체제(마침내 프랑스 정부에 의해 막 인정됐던)를 선전하기 위한 프로파간다로서 고안됐으며 또한 전후 재건에는 혁명이 서구의 자본주의보다 더 적합하다는 것을 증명하기 위해 계획됐다. 소비에트는 두 부분에 참가했는데 하나는 콘스탄틴 멜니코프의 소비에트관[6]이며 다른 하나는 1900년에 지어진 키치적 기념물인 그랑 팔레 안에 세운 로드첸코의 노동자 클럽이었다.

멜니코프의 전시관은 박람회에서 가장 모험적인 건물이었다. 그것은 평면도상 직사각형 형태를 띠고 있었는데 이 직사각형은 두 단의 외부 계단에 의해 사선으로 양분됐다. 계단은 마치 거리와 같은 기능을 해서 양분된 각각의 측면에 있는 두 개의 막힌 삼각형 형태의 건물로 들어가기 전에 그 계단을 따라 걸어야만 했다. 삼각형과 상승하는 사선은 (심지어 경사진 지붕과 같은 전통적인 특징들에도 새로운 의미를 부여하면서) 이 건물 어디에나 편재해 있었다. 멜니코프는 건축적 형태 안에 ● 혁명의 '붉은 쐐기'에 대한 오마주를 담았다. 그것은 엘 리시츠키의 유명한 1918년 포스터 「붉은 쐐기로 흰 것들을 쳐라(Beat the Whites with the Red Wedge)」만큼이나 역동적이었다. 외벽의 붉은색, 흰색, 회색과 계단 위에서 (비스듬하게) 서로 맞물리는 차양은 유리로 된 투명한

5 • 페르낭 레제와 더들리 머피, 「기계적 발레 Ballet Mécanique」의 한 장면, 1924년

▲ 1917b　　● 1926, 1928a, 1928b

건물 정면과 뚜렷한 대조를 이룬다. 의도적으로 고급스럽지 않은 재료(채색 목재)를 선택하고 모스크바에서 실어 온 모든 부품들을 단시간에 설치할 수 있도록 단순한, 거의 놀이에 가까운 조립 방식을 채택한 것은 박람회에 참가한 대부분의 전시관에서 보이는 과도하게 화려한 겉치레와 에나멜 타일과 대리석으로 꾸며진 장식적 외관에 보란 듯이 한방 먹였다.

멜니코프의 전시관보다는 덜 열정적이지만 로드첸코가 꾸민 실내 공간 역시 자본주의의 사치에, 그리고 무엇보다도 자본주의의 사적 영역에 대한 숭배에 비판적이었다. 왜냐하면 로드첸코의 실내 공간은 명백히 집단을 위한 공간이었기 때문이다.[7] 노동자 클럽은 초기 소비에트 체제가 고안해 낸 것이었다. 이 개념을 밖으로 알림으로써(그리고 그 디자인을 당시 가장 활발히 활동하고 있던 구축주의 미술가 중 한 명에게 주문하여 주목받게 함으로써) 새로운 사회주의 공화국은 소비에트 혁명이 야만과 거리가 멀며 새로운 문화를 낳았음을, 그리고 그 혁명의 비호 속에서 노동자들이 자본주의 국가에서와 달리 여가를 누릴 수 ▲ 있음을 논증하고 싶어 했다. 로드첸코는 목재 가구(멜니코프의 건물과 같은 색으로 채색됐다.)에서 1921년 추상 조각에 도입했던 원칙들을 충실히 따른 결과, 그 가구들의 구축 방식의 투명성(덮개 없이 모든 이음매들이 노출돼 있다.)과 그것들의 변형 가능성을 강조했다. 레아 디커만(Leah

7 • 알렉산드르 로드첸코가 국제장식미술박람회를 위해 지은 노동자 클럽 실내. 파리 그랑 팔레에 설치, 1925년

Deckerman)은 "가동성(可動性)이 강조된" 이 공간을 다음과 같이 묘사했다. "노동자 클럽의 사물들은 사용자의 편의와 각기 다른 기능적 요구에 따라 조정이 가능하다. 독서 탁자에는 읽을거리를 받칠 수 있도록 경사지게 꺾을 수 있는 날개가 있으며, 그 날개를 평평하게 펼치면 더 넓은 면적의 상판을 만들 수 있다. 사진이 걸린 원통들은 이미지들을 돌려 가며 보여 주므로 한정된 공간에 많은 이미지를 진열할 수 있다. 그리고 체스 판의 게임하는 면을 수직으로 돌리면 게임하는 이들이 붙박이 의자에 앉을 수 있게 된다." 로드첸코의 다기능성에 대한 찬가 중 최고는 접을 수 있는 연설자 연단/영화 화면인데, 이 격자 모양의 화면은 어느 방향으로든 마음대로 펼칠 수 있다. 이처럼 로드첸코가 특별히 주의를 기울인 디자인 요소들에서 그가 클럽을 미디어 공간으로, 즉 그 안에서 노동자들이 정보를 검색하고 그에 따라 행동하는 공간으로 만들고자 했음을 보여 준다.

클럽 탁자 주변에 두 줄로 의자들을 놓아 조립라인 식으로 배치한 것은 르 코르뷔지에가 시장에서 찾아내 전시관에 비치한 '표준 오브제'들만큼이나 테일러식 성격을 띠고 있었다. 그러나 로드첸코는 인류의 미래 복지에 대한 보증으로서 그 건축가가 기계에 보냈던 맹목적인 신뢰를 공유하지는 않았다. 동시에 노동자 클럽은 (레제에 반대해서) 추상의 미래가 장식일 필요는 없다는 사실을 보여 주면서 인간과 사물 간의 새로운 관계를 제안했다. 그 안에서 우리는 더 이상 소비자가 아니라 인생이라는 체스 게임을 함께 즐기는 동료가 될 것이었다. 르 코르뷔지에의 『새로운 건축을 향하여』가 "건축이 곧 혁명"이라는 대안을 갖고 종결된 반면, 자신의 구축주의 프로그램에 충실했던 로드첸코는 "혁명으로서의 건축"이라는 슬로건을 노동자 클럽 구석구석에서 분명히 표현하고 있다. 하지만 이들의 꿈은 이어지는 20세기의 역사가 말해 주듯 결국 악몽으로 끝을 맺었다.　YAB

6 • 콘스탄틴 멜니코프의 소비에트관, 파리 국제장식미술박람회, **1925년**

더 읽을거리

Carol S. Eliel, "Purism in Paris, 1918–1925," *L'Esprit Nouveau: Purism in Paris, 1918–1925* (Los Angeles: Los Angeles County Museum of Art, 2001)

Leah Dickerman, "The Propagandizing of Things," *Aleksandr Rodchenko* (New York: Museum of Modern Art, 1998)

Christina Kiaer, "Rodchenko in Paris," *October*, no. 75, Winter 1996

Mary McLeod, "Architecture or Revolution: Taylorism, Technocracy, and Social Change," *Art Journal*, vol. 42, no. 2, Summer 1983

Nancy Troy, *Modernism and the Decorative Arts in France: Art Nouveau to Le Corbusier* (New Haven and London: Yale University Press, 1991)

큐레이터 구스타프 F. 하르트라우브가 만하임 미술관에서 최초의 신즉물주의 회화전을 기획한다. 이 새로운 '마술적 리얼리즘'은 '질서로의 복귀'라는 당시의 세계적 흐름을 반영하는 것으로 독일 표현주의와 다다에 종말을 예고한다.

<div style="writing-mode: vertical">1920-1929</div>

20세기에 단명한 바이마르 공화국(1919~1933)의 역사만큼이나 "낡은 것은 죽어 가고 있지만 새로운 것은 탄생할 수 없다는 바로 그 사실에 위기는 존재한다. 이런 공백 상태에서 다양한 병적 징후들이 출현한다."는 안토니오 그람시의 진단에 들어맞는 실례를 찾기는 어렵다. 처음 5년간 경제적·정치적 혼란과 사회적 동요, 환멸이 지속됐던 공화국은 1924년 이후 비교적 안정을 되찾았다. 이와 함께 공화국의 민주주의 문화는 기초적인(그리고 허구적인) 연대감을 갖게 됐지만, 이는 1929년 세계 경제공황으로 다시 좌절됐으며 1933년 독일에서 부상한 나치와 파시즘에 의해 완전히 소멸됐다. 신즉물주의가 가장 왕성하게 활동했던 1924~1929년은 그나마 '평온한' 시기였지만, 문화 인텔리겐치아 대다수는(모두는 아닐지라도) 스스로를 문학사학자 헬무트 레텐(Helmut Lethen)이 '전간기(戰間期)'의 실험적 실존이라 불렀던 것의 일부로 여겼다.

'신객관성(New Objectivity)', 혹은 '신합리성(New Sobriety)'이라고 다소 부적절하게 번역되는 용어인 '신즉물주의(Neue Sachlichkeit)'는 만하임 미술관의 관장 구스타프 프리드리히 하르트라우브(Gustav Friedrich Hartlaub)가 독일 미술가 일단의 새로운 구상 작품을 전시할 것을 결심하면서 탄생했다. 1923년 처음 계획된 이 전시는 1925년 6월 14일부터 9월 13일까지 열렸으며, 참여한 미술가로는 막스 베크만(Max Beckmann, 1884~1950), 오토 딕스(Otto Dix, 1891~1969), 조지 그로스, 알렉산더 카놀트(Alexander Kanoldt, 1881~1939), 카를로 멘스(Carlo Mense, 1886~1965), 케이 H. 네벨(Kay H. Nebel, 1888~1953), 게오르크 숄츠(Georg Scholz, 1890~1945), 게오르크 슈림프(Georg Schrimpf, 1889~1938) 등이 있었다. 이 계획을 발표한 하르트라우브는 신즉물주의를 "명백히 실재하는 현실에의 충실함"을 기조로 하는 작품이라고 정의했다. 독일 회화에서 발견되는 새로운 리얼리즘의 경향을 간파했던 사람은 비단 하르트라우브만이 아니었다. 〈신즉물주의〉 전시가 열린 해에 비평가이자 미술사학자인 프란츠 로(Franz Roh)는 『후기표현주의: 마술적 리얼리즘(Nach-Expressionismus: Magischer Realismus)』을 출판하면서 당시 새롭게 등장한 양식을 지칭하기 위해 마술적 리얼리즘이라는 신조어를 사용했다.(하지만 만하임의 전시가 성공하면서 하르트라우브의 용어가 보편화됐다.)

하르트라우브, 로, 그리고 폴 베스타임(Paul Westheim)과 같은 비평가들은 그 시작부터 신즉물주의가 철저히 둘로 나뉘었음을 알고 있▲

었다. 하르트라우브는 이런 균열을 "피카소와 같은 신고전주의자들로 대표되는 우익과, 베크만, 그로스, 딕스와 같이 리얼리즘 성향의(veristic) 화가들로 대표되는 좌익" 간의 대립으로 규정했다. 이는 (19세기 초 프랑스 화가 앵그르에서 이름을 딴) 앵그르주의(Ingrimus)와 베리스무스(Verismus, 리얼리즘) 간의 대립을 의미했다. 그리고 부분적으로는 최근에 접한 프랑스와 이탈리아의 반(反)모더니즘 선례들을 보면서 독●일 화가들이 (보란 듯 표현주의와 다다에서 출발해) 구상으로 회귀하게 됐음을 이 비평가들은 간파하고 있었다. 1919년에 이미 베스타임은 잡지 《다스 쿤스트블라트(Das Kunstblatt)》에서 "카를로 카라의 작품의 …… 그리고 실제로는 젊은 미술가들 작품 일단의 특징인 개성적이고 엄격한 리얼리즘(베리스모)이 화가 개개인의 양식적 특질을 억압한다. 알려진 대로 독일에서는 그로스와 다브링하우젠이 이와 유사한 경로를 밟고 있다."고 지적한 바 있다. 그리고 1921년 베스타임은 독일에서 피카소의 '앵그르주의' 양식이 다시 고개를 들기 시작했다고 지적했으며 1922년 9월 발행된 《다스 쿤스트블라트》 특집호에서는 '새로운 리얼리즘'에 대한 질의응답으로 이 주제를 다시 다뤘다.

마니키노에서 마키노로

20세기에 늘 그래 왔듯이, 독일인들이 형이상학 회화(pittura metafisica)를 접하게 된 것은 잡지를 통해서였다. 이들이 본 잡지는 비평가이자 미술 수집가였던 마리오 브로글리오(Mario Broglio)가 1918년부터 이탈리아에서 발행한 《발로리 프라스티치(Valori Plastici)》였다. 1919년 이■잡지의 3호는 조르조 데 키리코, 카를로 카라, 조르조 모란디의 작품을 특집으로 다뤘다. 곧이어 뮌헨 갤러리, 그리고 《발로리 프라스티치》의 독일어판을 발행하던 한스 골츠(Hans Goltz)의 출판사를 통해, 막스 에른스트, 조지 그로스, 게오르크 슈림프, 하인리히 마리아 다브링하우젠(Heinrich Maria Davringhausen, 1894~1970)은 이 이탈리아 미술가들에게 주목하게 됐다. 이런 만남을 계기로 막스 에른스트는 즉시 형이상학적 석판화집 『예술은 사라져도 형식은 영원히(Fiat Modes, Pereat Ars)』(1919)를 출판했고, 다브링하우젠과 그로스는 각각 1919년과 1920년에 골츠 갤러리에서 첫 번째 개인전을 열었다.

◆ 형이상학적 마니키노(manichino, 마네킹)의 도상은 독일 신즉물주의자들의 손을 거치면서 마키노(machino)로 변형됐다. 데 키리코의 작

▲ 1919 ● 1908, 1916a, 1920 ■ 1909, 1924, 1944b ◆ 1925c

품에서 구상 능력을 잃어버린 회화의 알레고리로 등장했던 마네킹은 그로스의 작품에 이르면 '공화국 오토마톤'으로 새롭게 등장한다. 그것은 재단용 마네킹과 사무실 로봇의 기이한 혼종으로, '공무원'의 새로운 정체성, 즉 사무직의 권위주의적 성격을 가장 잘 포착하는 것으로 보인다.[1] 발터 벤야민은 신객관 문학을 비판한 글 「좌파적 멜랑콜리(Left Wing Melancholia)」에서 이런 유형에 대해 다음과 같이 묘사한 바 있다.

> 슬픔에 찌든 이 꼭두각시들은 필요하다면 시체를 밟으며 행진할 것이다. 중무장한 그들의 신체로 인해, 발걸음은 더디고 그들의 행동은 맹목적이다. 이런 인간형은 곤충과 탱크의 기묘한 결합물이다.

그러나 신즉물주의가 마니키노/마키노 형태학을 채택했을 때 그 형태는 정복자에서 희생자로 쉬이 바뀔 만큼 유동적인 것이었다. 한 이미지에서 권위주의적 오토마톤이었던 것이 다음 이미지에서는 산업적으로 기계화되거나 무장한 신체가 됐다. 그리고 600만의 군인들이 전장에서 돌아왔던 1918년 이후의 이미지들에서 마키노적인 신체는 전쟁 부상자의 보철 신체로 등장한다.(예를 들면 하인리히 회클레(Heinrich Hoerle)의 「불구자 포트폴리오(Cripple Portfolio)」(1920)나 딕스의 「전쟁 불구자(The War Cripples)」(1920)와 같은 쾰른 진보 그룹의 작품들이 여기에 해당한다.)

사진가들은 하르트라우브의 전시와 로의 연구에서 제외됐는데(하지만 로는 이로부터 4년 후 유명한 모더니즘 사진 작품집 『사진-눈(Foto-Auge)』을 출판했다.) 이것은 '신객관성'의 발견자들이 객관성의 진리가치를 확립할 수단은 무엇보다 전통적인 회화 매체라고 믿으려 했음을 알 수 있다. 이런 이유에서 하르트라우브는 전시 서문을 이렇게 끝맺었다.

> 우리가 보여 주고자 하는 것은 예술이 여전히 존재할 뿐만 아니라 …… 살아 있다는 사실이다. 문화 환경이 전례 없이 예술의 본질에 적대적일지라도 말이다. 고로 예술가들은 좌절하고, 움츠러들며, 자신을 방기하는 냉소주의의 나락으로 후퇴했다. 이는 밑도 끝도 없이 묵시록의 종말을 희망한 이후에야 가능한 일이다. 이런 재난의 한가운데 있는 예술가들은 가장 즉각적이고, 확실하며, 지속 가능한 것을 찾기 시작했다. 그것은 바로 진실과 장인적인 기술(craft)이었다.

1 · 조지 그로스, 「사회의 기둥 Pillars of Society」, 1926년
캔버스에 유채, 200×108cm

초역사적인 진리의 객관성을 찾으려는 필사적인 노력은 다른 비평가들의 언급에서도 확인할 수 있다. 1923년 빌리 볼프라트(Willi Wolfradt)는 『미술 안내(Der Cicerone)』에서 재차 앵그르주의와 베리스무스를 대조하면서 "전자는 형식적 의미에서, 후자는 객관적 의미에서 모두 명확함에 대한 관념"을 공유한다고 주장했다. 이어서 그는 "명확함에 대한 정의가 앵그르주의에서는 고대성(antiquity)에 근거한다면 베리스무스에서는 기계에 근거한다. 이렇게 양립 불가능한 두 세계를 **지배**하는 것은 바로 **객관적 진실**이다."라고 덧붙였다. 그러나 장인적 기술과 고대성의 진실, 그리고 기계의 진실 간의 대립은 훨씬 더 근원적인 갈등에서 비롯된 것이다. 그 갈등이란 승리감에 도취된 '아메리카주의'와 '포드주의'(독일 바이마르공화국에서 끝없는 유행과 숭배(cult) 문화를 야기하던) 노선을 따른 산업 현대화의 적극적인 수용, 다른 한편으로는 그런 산업의 기계화와 합리화에 대항한 폭력적이고도 비관론적인 반응 사이에 놓인 사회적 분열을 말한다. 점차 일자리를 잃고 프롤레타리아화 되던 중산층에서 처음 등장했던 비관론적인 반응은 순수 혈통과 오염되지 않은 본질에 대한 환상으로 '복귀'하려는 반모더니즘으로, 종국에는 윤리적이고 인종주의적 이데올로기의 부상으로 이어졌다. 새로운 보수 우익의 이데올로기는 독일 사회학자 페르디난트 퇴니스(Ferdinand Tönnies, 1855~1936)의 잘 알려진 게마인샤프트(공동체)/게젤샤프트(사회)의 구분을 환기하면서 전(前)산업사회적인 신앙 체계,

신화적인 사회 구성체, 그리고 장인적인 예술 제작으로의 회귀를 선언했다. 1933년 도래한 파시즘의 토대는 이렇게 마련됐다.

부르주아의 고급예술 개념과 프롤레타리아의 진보적이고 해방적인 대중문화에 대한 요구의 대립으로 이런 갈등은 첨예해졌다. 자율적인 영역으로 간주되던 고급문화는 점차 그 토대를 잃어 갔고(그만큼 물신숭배의 형태를 띠게 됐다.) 이전부터 존재했던 사회관계와 민중 문화의 형식들은 전체주의를 예견하는 대중문화와 미디어 장치로 대체됐다. 그러나 프롤레타리아 공론장의 발전과 함께 급진적인 모더니즘 미학 실험에서 선회해 혁명 이후 새로운 아방가르드 문화의 역할을 체계적으
▲ 로 고민했다는 점에서는 유사한 변형을 겪고 있던 소비에트 아방가르드와 달리, 독일의 신즉물주의 예술가들은 소비에트와 같은 동질적인 혁명 사회를 경험하지 못했다. 첫째, 바이마르 공화국의 탄생은 소설가 알프레드 되블린(Alfred Döblin, 1878~1957)의 유명한 언급대로 "후발 국가"의 새로운 민주주의 문화에는 시행착오가 따르기 마련임을 알려 주는 지침서도 없는 상태에서 이루어졌다. 둘째로 소비에트 연방과 달리 1919년 이후의 바이마르 공화국은 빌헬름 대제의 체제 하에서 억압받았던 사회계층에게 이전 시대에 상상한 것보다 더 강력한 경제적·정치적 권력을 부여했지만, 그 혁명적 열정에도 불구하고 계급사회로 구조화됐다. 그러므로 바이마르의 정치적 구성 원리가 됐던 사회민주주의는 새롭게 권력을 획득한 소수의 부르주아뿐 아니라 경제적으로 무력하지만 정치적으로 과격한 프티부르주아, 그리고 혁명적 급진주의와 파시즘의 중산계급화 정책 사이에서 갈팡질팡했던 프롤레타리아 모두의 민주주의였다. 에른스트 블로흐(Ernst Bloch)는 그의 저서 『우리 시대의 유산(Erbschaft dieser Zeit)』(1935)에서 신즉물주의가 공동체의 새로운 가능성을 제시하기보다는 계획경제, 집단 거주, 평등 개념 일반과 같은 사회주의 원리를 부분 채택한 자본주의의 진보적 측면은 은폐하면서 이윤 추구를 우선시하는 경제 원리는 고수했다고 최초로 주장했다. 또한 블로흐는 이렇게 보편화된 물화의 조건으로 인해 신즉물주의는 공허한 사실적 표현에 매달리게 됐고, 그만큼 사회는 그 안이한 유혹에 이끌릴 수밖에 없었다고 덧붙였다.

파편에서 형상으로

● 신즉물주의의 핵심 인물 중 일부가 베크만과 딕스와 같은 표현주의
■ 자였거나, 그로스나 크리스티안 샤트(Christian Schad)와 같은 다다이스트였다는 사실에 주목할 필요가 있다. 표현주의는 표면적으로 인본주의나 평화주의와 같은 화두를 강조했던 반면 다다이즘은 기이한 문화 실천과 주장을 통해 전통적인 부르주아 주관성의 종언을 촉구하는 동시에 기념했다. 그러므로 신즉물주의가 객관성을 가장한 나름의 혼성 작품을 위해 표현주의적 열망이나 다다적인 풍자를 포기했을 것이라는 주장 또한 가능하다. 이렇게 과도기를 특징짓는 극단적인 애매함은 1919년과 1920년경 제작된 신즉물주의의 대표작들에서 발견된다. 베크만의 「밤」[2], 딕스의 「전쟁 불구자」와 같은 이 시기 주요 회화 작품들, 그리고 1926년 이후부터 제작된 그로스의 「사회의 기둥」[1]이 그 사례다.

「밤」은 표현주의가 신즉물(neusachlich)로 돌아서는 전형적인 예일 뿐만 아니라, 더욱이 정세 분석을 할 수 없는 (또는 거부하는) 자유주의의 사례로는 더 전형적이다. 대신에 이 작품이 인간주의를 편향시키는 행위를 통해 환기하고 제시하려는 요체는 '인간 조건'의 보편적 파국이다. 베크만의 작품이 마르크스주의자 로자 룩셈부르크와 카를 리프크네히트의 비참한 최후와 더불어 실패한 1919년 독일 혁명의 비극적 경험을 아무리 잘 전달한다 할지라도, 가학-피학증의 무차별적 폭력을 그린 이 암호 같은 이미지에서 (레닌의 초상일 법한) 혁명 노동자는 파시즘의 프티부르주아와 다를 바 없이 폭력적인 만행에 가담하고 있다. 보편화된 잔인 행위에 대한 베크만의 인본주의적 애도는 가학적인 장면을 통해 노출된 방종으로 인해 가려지고 말았다.

이 무렵 제작된 딕스의 주요 작품인 「전쟁 불구자」, 「카드놀이 하는 사람들(The Card Players)」, 「프라거 거리(Prager Strasse)」(1920), 그리고 그로스의 「사회의 기둥」에서 이런 애매함은 다른 방식으로 부각됐다. 여기서 주체는 제국주의 전쟁에서 신체적으로 불구가 된 희생양, 혹은 그런 생리적 고통과 심리적 외상을 야기한 문제의 협잡꾼으로 묘사된다. 강자든 희생양이든 모두 왜곡, 파편화, 그리고 말 그대로 신체 절단과 같은 도상학적·형태학적·형식적 수단을 매개로 변형된다. 그러므로 여기서 우리는 완전히 폐쇄된 윤곽과 완전히 입체감이 표현된 신체를 추구하려는 신즉물주의의 시도에서 버려진 두 가지 사항을 발견하게 된다. 하나는 표현주의 고유의 각진 윤곽선과, 사방으로 흩어지는 파편으로 인해 새로운 전체로 재충전된 형상이다. 다른하나는 다다의 포토몽타주와 콜라주에서 유래한 절단과 파편화의 기호학을 문자 그대로 해석해 이런 장치들을 마치 수술 도구인 양 다시 활용한 것이다. 이런 사실은 외상을 가진 보철 신체와 초라한 주체의 실존이 적나라하게 제시된 딕스의 작품이나, 지배 세력인 국가, 교회, 군 수뇌부의 머리 뚜껑을 말 그대로 도려내어 두개골 안에 있는 것이라고는 신문, 또는 모락모락 김이 나는 역겨운 배설물 더미에 지나지 않음을 보여 준 그로스의 작품에서 확인할 수 있다. 급진적인 입체주의의 기호학으로 무장한 이 작품들은 타락한 부르주아 주체를 구체적으로 형상화하는 동시에 프롤레타리아가 아직까지는 새로운 역사를 매개할 통일된 주체로 등장할 수 없는 현실을 반영한다.

신즉물주의자들이 자신의 계급적 정체성과 대표자 역할을 규정하는 데 실패했다는 사실은 이 운동의 내부 균열을 일으킨 세 번째 근본 원인이 됐다. 그들이 각각 이런 모순의 모든 가능성을 드러내 보였음은 놀라운 일이 아니다. 슈림프, 멘스, 카놀트와 같은 이들
▲ 이 반모더니즘적인 이탈리아의 형이상학 회화나 프랑스의 질서로의 복귀를 독일식으로 변형했다면, 그로스나 존 하트필드는 프롤레타리아 공론장의 새로운 문화를 위해 다다 미학을 급진적으로 확장시켰다. 한편 한때 다다이스트였던 크리스티안 샤트가 초상화의 대가인 양 제작한 냉소주의적이고 멜랑콜리한 작품들이 있는가 하면(비록 그의 초상화 대부분이 새로 성립된 사회위계 내에서 변두리에 위치한 보헤미안과 귀족을 대상으로 했지만), 쾰른 진보 그룹의 일원으로 활동하던 프란츠 빌헬름 자이베르트(Franz Wilhelm Seivert, 1894~1933)와 게르트 아른츠(Gerd

2 • 막스 베크만, 「밤 The Night」, 1918~1919년
캔버스에 유채, 133×154cm

Arntz, 1900~1988)가 유형학적으로 제시한 프롤레타리아의 사진도 있었다.(1928년 자이베르트는 그룹의 잡지 《A-Z》에서 신즉물주의는 새롭지도, 객관적이지도 않을 뿐더러 심지어 양자 모두에 대립된다고 썼다.) 1928년에 아른츠는 빈 출신의 급진적인 사회학자 오토 노이라트가 당시 사회·정치·경제의 관계를 분석하는 도구로 개발한(누구나 알아볼 수 있는) 기호 언어인 아이소타이프를 위한 그림문자 제작에 공동으로 참여하게 된다.

당시만 해도 고급미술과 대중문화, 그리고 계급 정체성과 사회적 관계 간의 모순은, 말 그대로 예술 제작의 근원으로 장인 정신을 부활시키는 일, 그리고 새롭게 등장한 기계 복제의 수단(사진)과 대중문화의 배포 형식을 강조하는 일 사이의 대립으로 표면화됐다. 겉으로 보기에도 가장 오래된 회화 장르 중 하나인 초상화 영역에서 이런 대립이 가장 극명하게 표출됐음은 그리 놀라운 일이 아니다.(비록 분석
▲ 적 입체주의가 한창일 때 초상화는 이미 해체됐지만 말이다.)

▲ 1911

'객관적' 초상, '인간' 주체

이렇게 우리는 상당히 복잡하고도 무수한 유형의 초상화 개념이 신즉물주의의 핵심에 자리하고 있음을 알 수 있다. 우선 평생토록 구태의연한 자아 탐구에 몰두했던 베크만의 후기표현주의 초상화들을 살펴보면 미술가는 인본주의에 의해 정의되고 스스로 동기를 부여하는 주체 개념은 물론, 특권화된 지식이나 통찰력을 제공하는 것이 미술가의 역할이라는 믿음을 포기하지 못한 것으로 보인다. 샤드의 「모델 그리고 자화상」[3]에서 과장된 자의식의 수준으로 옮겨진 이런 초상화의 수사들은 심지어 기괴해 보인다. 차갑게 정면을 응시하는 샤드 자신은 르네상스 시대의 화가처럼 옷을 입고(바르톨로메오 베네토의 「알레고리적 초상(Allegorical Portrait)」(1507)처럼 안이 들여다보이는 셔츠를 입었다.) 포즈를 취한다. 그러나 그의 도시적 용모나, 속이 비치는 의상과 불투명한 피부 같은 상투적 효과를 내기 위해 사용된 사진적 리얼리즘 양

식은 자화상이라는 장르와 그 도상학, 또는 손재주를 가장 많이 요하는 회화 전통의 지속을 가능하게 했던 역사적 연속성과 충돌한다. 함께 그려진 수상쩍은 여성(샤드 작품에 종종 등장하는 여성은 매춘부와 귀족 보헤미안, 또는 복장 도착자와 팜므 파탈 사이에 위치한다.)은 사디즘을 환기시키는 상처가 얼굴에 있고, 모더니티를 명확히 구획하는 남성적 속성들에 의해 상처를 입었다.

신즉물주의 초상화의 다른 한편에는 강박이라 할 만큼 장르화를 조소하는 딕스의 작품이 있다. 표현주의의 신랄한 캐리커처 전통을 부활시키는 그의 작품에서 모델은 모든 허식을 벗고 사회 구성체의 희생자 혹은 지지자로 자신의 정체성을 드러낸다. 신문기자 실비아 폰 하르덴을 그린 초상화[4]에서 단발머리, 담배, 최신 유행의 원피스, 술 같은 신여성적인 특징들은 찬양의 대상이자 비웃음의 대상이 되며, 이는 과장되게 그려진 그녀의 손에서 명백하게 드러난다. 이런 극단적인 애매함은 그로스가 신즉물주의 작품을 한창 제작하던 시기에 그린 몇 안 되는 초상화에서도 나타난다. 작가이자 비평가 막스 헤르만 나이세의 초상화[5]를 보면 딕스의 과장된 캐리커처와 달리 이 무렵의 그로스는 모더니즘의 대항 모델로서의 캐리커처(친구이자 매체사학자 에두아르 푹스(Eduard Fuchs)가 20년대 초반 그로스에게 소개했다.)에 대한 열정이 식은 것 같다. 그러나 사진과 캐리커처가 동일한 역사적 기원을 갖는 것처럼 보일 정도로 가중된 애매함만큼 막스 헤르만 나이세 같은 신즉물주의의 전형적인 모델에게 더 잘 어울리는 양식은 없다. 얼마 안 있어 나이세는 시인 요하네스 R. 베허와 같은 공산주의

4 • 오토 딕스, 「신문기자 실비아 폰 하르덴의 초상 Portrait of the Journalist Sylvia von Harden」, 1926년 나무에 혼합매체, 120×88cm

자들에 대한 지지를 철회하고 보수적인 표현주의였다가 파시스트가 된 고트프리트 벤(Gottfried Benn)을 지지하게 된다.

"얼음주머니와 같은 냉철한 성격"의 소유자라고 자신을 언급했던 그로스는 주체와 그 재현을 다루는 방식을 바꾸는 일 또한 철저한 계획에 따라 실행했다. 그래서 1921년 그는 《다스 쿤스트블라트》에 「나의 최근 회화에 대하여」라는 글을 수록했다.

나는 또다시 완전히 리얼리즘적인 방식으로 세계를 그리려 애쓰고 있다. …… 완전히 명확하고 투명한 양식을 전개하려는 사람은 누구나 카라의 작품에 근접할 수밖에 없다. 그럼에도 불구하고 나와 카라는 모든 점에서 구분된다. 카라는 형이상학적인 측면에서 평가받기를 원할 뿐 아니라, 그의 문제의식 또한 전적으로 부르주아적이다. …… 내 그림에서 **인간**은 더 이상 그 혼탁한 정신세계에 대한 심원한 탐구로 재현되지 않는다. 오히려 인간은 집단주의적인, 심지어는 거의 기계적인 개념으로 재현된다. 어떤 식으로든 개인의 운명은 더 이상 중요하지 않다.

그리 오래된 일은 아니지만 사진과 회화의 대립에서든, 기계와 고전성의 대립에서든, 후자가 패배했음이 명백해졌다. 이런 사실은 초상

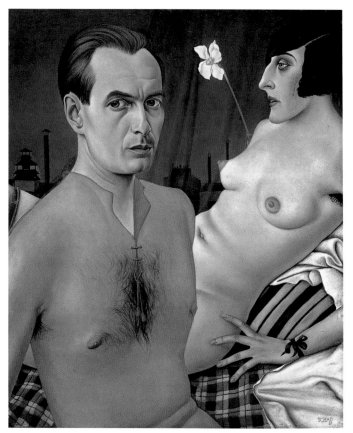

3 • 크리스티안 샤드, 「모델 그리고 자화상 Self-Portrait with Model」, 1927년 캔버스에 유채, 76×61.5cm

5 • 조지 그로스, 「시인 막스 헤르만 나이세 The Poet, Max Hermann Neisse」, 1927년
캔버스에 유채, 59.4×74cm

화 영역에서 가장 극명하게 드러났다. 그 대표적인 예로는 파시즘의
▲ 등장과 함께 소멸될 사회적 주체들의 다양한 지위를 체계적으로 기
록 보존한 신즉물주의의 진정한 대가 아우구스트 잔더(August Sander)
의 초상 사진 작업을 들 수 있다. 여기서 사진 아카이브는 앞서 언급
한 대로 20년대 주체의 위기를 다룬 회화적 시도들보다 초상화의 역
사와 훨씬 더 깊은 연관을 갖고 있다. 헬무트 레텐(Helmut Lethen)은 당
시의 사진을 "정의(定意)의 도구"라고 말하면서 이를 통해 "개인의 특
징이 기계 복제라는 새로운 환경으로 동화되는 모더니티의 사진 인
상학"이 배태됐다고 덧붙였다. BB

더 읽을거리

Anton Kaes et al., *The Weimar Republic Sourcebook* (Berkeley and Los Angeles: University of
California Press, 1994)
Helmut Lethen, *Cool Conduct: The Culture of Distance in Weimar Germany* (Berkeley:
University of California, 2002)
Detlev Peukert, *The Weimar Republic* (New York: Hill and Wang, 1989)
Wieland Schmied, "L'histoire d'une influence: Pittura Metafisica et Nouvelle Objectivité," in
Jean Clair (ed.), *Les Réalismes 1919–1939* (Paris: Musée National d'Art Moderne, 1981)
Wieland Schmied, "Neue Sachlichkeit and the Realism of the Twenties," in Catherine Lampert
(ed.), *Neue Sachlichkeit and German Realism of the Twenties* (London: Hayward Gallery, 1978)

▲ 1929, 1935, 1968a

1925c

오스카 슐레머는 『바우하우스의 무대』를 출간하고 마네킹과 오토마톤을 현대적 연기자의 이상으로 제시한다. 다른 미술가들, 특히 다다에 관여했던 여성 작가들이 인형과 꼭두각시의 알레고리적 가능성을 탐색한다.

▲ 10~20년대 다다와 초현실주의, 신즉물주의, 미래주의, 구축주의, 바우하우스의 많은 미술가들이 인형과 꼭두각시, 마네킹과 오토마톤 같은 형상에 매료된 이유는 무엇일까? 그 자체가 예술로 취급된 적은 드물었지만(파울 클레는 1916~1925년에 아들을 위해 손가락 인형 50개를 만들었으나 이를 전시하지는 않았다.) 이런 장난감과 기이한 물건들은 그 자체가 지닌 모호함 때문에 매력적이었다. 이 인형들은 선사시대(죽은 자의 형상을 본떠 만든 인류 최초의 봉헌물이나 액막이 인형)와 당대의 삶(조작 가능한 구성체로서의 현대적 주체) 모두를 환기시키는 한편, 민속미술에 대한 외부자적 관심과 부족미술이 가진 정서적인 힘을 불러일으켰다. 또한 그것들은 모더니즘이 열광한 다른 대상과도 달랐다.

철학적 장난감

여기서 다루는 미술가들 중 일부는 인형과 꼭두각시에 관심이 많았던 하인리히 폰 클라이스트(Heinrich von Kleist), E. T. A. 호프만(E. T. A. Hoffmann), 샤를 보들레르, 라이너 마리아 릴케, 지그문트 프로이트의 글에서 영향을 받았다. 클라이스트는 「마리오네트 연극에 대하여(On the Marionette Theater)」(1810)에서 "가장 순수한 우아함은 의식이 없거나 아니면 무한의식을 지닌 인간의 모습, 다시 말해 꼭두각시나 신으로부터 나온다."고 말하며 마리오네트를 순수함의 이미지 자체로 제시했다. 보들레르는 「장난감의 철학(The Philosophy of Toys)」(1853)에서 아이들이 자기 멋대로 특정 능력을 부여한 생명 없는 형상에 대한 역설을 고찰했다. 장난감은 어린이에게 "예술이 구현된 최초의 예"이자 "처음으로 형이상학적 동요를 일으키는" 대상이다. 하지만 아이들이 "영혼을 발견하고 들여다보기 위해" 장난감을 흔들고 내동댕이치고 그 속을 헤집고는 결국 영혼이 거기에 없다는 사실에 충격을 받을 때, 그러한 동요는 공격적일 뿐만 아니라 심지어 가학적일 수도 있다. "여기서 혼미와 멜랑콜리가 시작된다."는 것이 그의 결론이다.

릴케 또한 1914년에 쓴 「로테 프리첼의 밀랍인형에 대하여(On the Wax Dolls of Lotte Pritzel)」에서 인형을 지극히 대립적인 것들이 공존하는 대상으로 간주했다.(프리첼은 마르고 에로틱한 성인용 소형 조각상을 제작했던 ● 뮌헨 출신의 장인으로, 에미 헤닝스와 한스 벨머처럼 인형 제작에 몰두했던 독일 미술가들 사이에서 잘 알려져 있었다.) 릴케에 따르면, 원래 인형은 우리의 깊은 공감을 이끌어 내는 친구 같은 특별한 대상이지만 "곧 우리는 그것이

하나의 사물도 또 사람도 될 수 없음을 깨닫고는 낯설어하게 된다." 결국 인형은 "우리의 가장 순수한 애정을 쏟아부었으나 실은 섬뜩하 ▲ 고 이물질인 물체임이 드러난다." 프로이트는 그로부터 수년이 흐른 1919년에 「두려운 낯섦에 대하여」에서 그런 인형들이 부추기는 양가적 감정에 대한 이론을 전개했다. 호프만의 오토마톤 이야기에서 영감을 받은 프로이트는, 이런 대상들이 생물과 무생물, 인간과 비인간 사이에서 혼동을 일으킴으로써 우리는 그것들을 기이하거나 낯설게 여기게 된다고 봤다. 그 이유는 죽음처럼 가장 낯선 것이, 이따금씩 좋아하는 인형처럼 가장 친근한 것으로부터 환기되기 때문이다.

마리오네트나 오토마톤 같은 인형들이 한편으로는 계몽주의가 옹호한 합리성과 인과법칙을, 다른 한편으로는 호프만 같은 낭만주의자들이 탐색한 비합리적이고 경이로운 경험이라는 거의 정반대의 가치를 대표하게 된 것도 이와 같은 맥락에서다. 이처럼 상이한 결합은 모더니즘 시대 내내 지속됐다. 미래주의, 구축주의, 바우하우스에서 이 인형들은 새로운 초인의 화신처럼 거의 완벽에 가까운 모습으로 그려진 반면, 다다와 초현실주의, 신즉물주의에서는 아귀가 맞지 않은 것을 끼워 맞춘 듯 부서지고 파편화된 모습으로 나타나 먼저 언급한 운동들의 기술 이상주의에 격렬하게 반대했다. 후자의 경우, 인형과 꼭두각시 같은 것들은 처음 만들어지는 순간에도 사적인 유년기의 기억을 떠올리게 하는 상징이거나 어느 집단의 과거를 간직한 유물로 간주된다. 이러한 외양 때문에 그것들은 아우라 또는 두려운 낯섦(언캐니)이라는 감각을 전달할 수 있다.(초현실주의자들은 심리적으로 억압된 것과 사회적으로 유행에 뒤떨어진 것의 결합 가능성에 촉각을 곤두세웠다. 그들은 벼룩시장이나 주변부에서 이러한 연관을 상기시키는 잊혀진 물건들을 찾아다녔다. 같은 이유로 ● 발터 벤야민도 오래된 인형에 흥미를 보였다.) 마리오네트와 오토마톤이 아무리 다가올 기술시대의 조짐이라 하더라도 그것의 의미는 모호하고 양가적일 수밖에 없었다. '로봇'이 발명된 것도 바로 이때다. 맨 처음 로봇은 프랑켄슈타인의 괴물이 업그레이드된 산업 노동자-기계로 등장하지만, 곧 미쳐 날뛰다가 결국에는 자신을 만든 인간에게 위협적인 존재로 돌변하게 된다.('로봇'이란 단어는 체코의 극작가 카렐 차페크의 1921년 희곡 「로섬의 만능 로봇」에 처음 등장한다. 한편 프리츠 랑은 1927년 영화 「메트로폴리스」에서 노동자들에게 파국적인 반란의 영감을 불어넣는 요부형 로봇 마리아를 등장시켰다.)

이처럼 다양한 면을 고려할 때 모더니즘 미술에 등장한 인형과 꼭

▲ 1909, 1914, 1916a, 1920, 1921b, 1923, 1924, 1925b, 1931a ● 1924 ▲ 서론 1 ● 1935

두각시의 의미나 동기를 하나로 요약하기는 불가능하다. 그럼에도 이 인형들은 10~20년대 유럽에서 대상관계 이론의 변화된 위상을 반영한다. 특히 산업화가 집중적으로 이루어지고 국가간 전쟁이 빈발하며 소비가 매우 활발하던 당시, 인간이 기계나 상품과 맺는 관계에서는 더욱 그렇다. 생산과 소비를 두 축으로 하는 새로운 정치·경

▲ 제 체제는 포드주의적 산업 생산이나 영화와 재즈 같은 새로운 형태의 대중오락을 대표하는 미국과 동일시됐다. 실제로 '아메리카니즘(Americanism)'은 당시 유럽을 휩쓸었던 제2차 산업혁명의 약칭이 됐다. 당시 등장한 자동차, 비행기, 보도사진, 고속촬영 영화 등과 같은

● 교통과 복제의 새로운 수단들은 모호이-너지를 비롯한 모더니스트들이 서서히 전파한 '새로운 시각'의 토대를 제공했다.(일부 미술가들이 에드워드 마이브리지와 에티엔-쥘 마레의 사진적인 움직임 연구에 매료됐던 이유도 이와 무관하지 않다.) 이런 맥락에서 당시 다양한 운동에 등장했던 오토마톤과 마네킹들은 알레고리적 성격을 띠게 됐다. 마치 현대적 주체에게 만연한 기계되기(becoming-machine)와 상품되기(becoming-commodity)에

■ 공포를 느끼거나 기뻐하는 인형들처럼 말이다. 막스 에른스트가 자신

2 • 한나 회호, 인형과 함께 찍은 사진, 1921년
사진가 미상

의 초상들에서 인간을 기능 장애를 가진 오토마톤으로 표현했던 것처럼 다다이스트를 비롯한 일부 미술가들은 이런 상황을 조롱했다.

▲ 반면 마리네티가 새로운 보철 인간을 기계-무기라는 초인의 지위로 격상시킨 것처럼, 미래주의자를 비롯한 다른 미술가들은 이에 경탄했다.

이 시기 등장한 인형과 꼭두각시는 미술 작업의 새로운 수행적 차원을 시사했다는 점에서도 중요성을 가지는데, 특히 다다에 관여했던 여성 작가들의 작품에서 잘 드러난다. 취리히의 소피 토이버와 에미 헤닝스는 각각 마리오네트와 꼭두각시를 제작하는 한편 뛰어난 무대 연출 능력을 선보였고, 베를린에서는 한나 회호가 자신이 만든 인형과 교감했다.(중요한 것은 이들 모두 자신의 창작물을 들고 사진을 찍었다는 점이다.)

[1, 2, 3] 이들에게 그 인형들은 역할놀이와 무대 연출의 수단이자, 여성성의 모델을 실험하고 여성의 욕망과 정체성을 탐색하는 도구였다. 이런 관심은 주요 남성 다다이스트들과의 교류를 통해 촉발됐다.(토이버는 한스 아르프와, 헤닝스는 후고 발과 결혼했고, 회호는 라울 하우스만과 오랜 연인 사이였다.) 물론 남성 미술가들도 남성의 욕망을 탐색하는 데 인형을 활용했다. 그중 일부는 다소 터무니없었는데 오스카 코코슈카는 실물 크기의 인형을 만들어 사람들 앞에서 함께 식사하거나 여행했고, 벨

1 • 에미 헤닝스, 인형과 함께 찍은 사진, 1917년
사진가 미상

▲ 1927c　　● 1923, 1928b, 1929　■ 1922　　　　　　▲ 1909

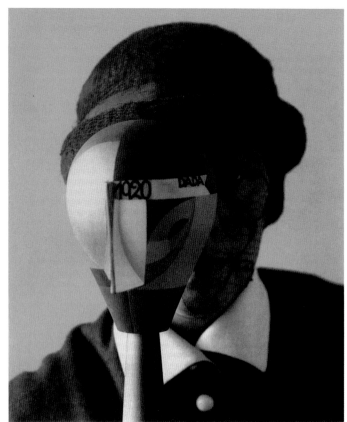

3 · 소피 토이버, 「다다 두상 Dada Heads」과 함께 찍은 사진, 1920년
사진가 미상

▲ 머는 푸페(Poupée, 인형)를 조작해 사도마조히즘적 환상을 환기하는 다양한 장면을 연출하고 그것을 사진으로 남겼다. 한편 마르셀 뒤샹이
● 나 프랑시스 피카비아 같은 이들은 그들의 '독신자 기계'를 통해 에로틱한 연결(또는 단절)의 시나리오를 좀 더 암시적으로 제시했다. 이 시나리오는 현대적 섹슈얼리티에 영향을 주는 기계화와 상품화의 효과를 다룬다. 예술의 수행적 차원, 원시적이고 강렬한 재현을 보여 주는 인형과 꼭두각시, 이미지 제작에서 성차의 역할, 기술과 섹슈얼리티의 연결 가능성 등, 이 모든 관심사는 오늘날의 미술에도 영향을 미쳐, 최근 몇 년간 토이버, 헤닝스, 회흐와 같은 미술가들이 새로이 주목받는 계기가 됐다.

민속극과 정신분석학적 모조품

에미 헤닝스는 미술가, 시인, 연기자라는 자신의 다양한 경력의 일부로 꼭두각시를 제작하고 인형을 그렸다.[1] 방랑자나 유령에 가까운 인형과 누더기 헝겊인형 같은 꼭두각시는 당시 헤닝스가 활약하
■ 던 취리히의 카바레 볼테르에서의 공연을 위해 마르셀 얀코가 제작한 요란스러운 가면과 잘 어울렸다. 다다에 참여하기 전 그녀는 뮌헨에 있는 한 나이트클럽에서 여가수로 활동했는데, 거기서 로테 프리첼을 만났다. 이 만남은 이후 그녀가 인형을 제작하는 데 큰 영향을 미쳤다. 헤닝스는 종종 자신이 만든 인형들을 이용해 공연을 하곤 했는데, 언제나 자신을 인형과 동일시하며 함께 사진을 찍었다. 그녀는 "살아 있고, 행동하는 인간은 하나의 오토마톤이자 인형이다. 그런데

인형으로서 인간이란 얼마나 연약한 것인가!"라고 했는데 이 말이 암시하듯 헤닝스에게 인형과 꼭두각시는 심리적 분열을 의미한다. 미술가와 연기자로 살아가는 그녀의 삶에 대해 특별한 공명을 갖는 도플갱어인 셈이다. "나는 거울 앞에 앉을 때 비로소 이 인형을 관찰하게 된다. 나는 내 자신이 두 개가 될 수 있다는 사실을 잘 알고 있다."

헤닝스의 인형처럼 한나 회흐의 인형도 알려진 것이 많지 않다. 회흐는 1920년 베를린에서 열린 그 유명한 다다 페어에 인형 두 점을 출품했다. 천 조각들을 꿰맨 것에 눈과 가슴에는 구슬과 단추를 달고 실타래로 머리카락을 만든 인형들은 반쯤 정신이 나간 것처럼 보여, 아이들의 장난감이라기보다는 정신병자가 만든 것에 가깝다. 이는 회흐의 「민족지학 박물관에서(From an Ethnographic Museum)」(1929)라는 도발적인 포토몽타주 연작 중에서 콜라주로 재조립된 부족 형상들을 예시하는 듯하다. 두 점의 인형은 전시장 입구에 놓인 나무 상자 위에 전시되어, 의상을 차려 입은 마네킹으로 악명 높았던 다다의 전시가 위반과 역행의 유희가 이루어지는 장소임을 공표하고 분노와 유희에 대한 제약이 없는 세계임을 암시했다.

헤닝스처럼 회흐도 자신의 창작물을 들고 사진을 찍었고, 창작물과 자신을 모호한 방식으로 동일시했다. 회흐는 서로 다른 인형을 가지고 사진을 찍었는데, 하나는 아이를 안고 앉아 있는 엄마의 모습이고, 다른 하나는 상대와 짝을 이뤄 춤을 추는 댄서의 모습이다.(옷도 인형과 맞춰 입었다.)[2] 이 시기 그녀의 가장 훌륭한 작품들에서 전개된 두 가지 주제가 여기서 암시된다. 이 주제들은 변증법적으로 연결된다. 먼저 회흐는 현대적 주체가 기계화와 상품화에 의해 공동화되고 있
▲ 음을 넌지시 드러냈다. 그녀의 유명한 콜라주 「바이마르 공화국의 맥주 배를 부엌칼로 가르다」는 황제의 몰락 직후 독일의 주체들에게 생긴 변형들을 표현한 파노라마다. 여기서 황제는 물론 바이마르에서 새롭게 떠오르던 문화계 인사들도 파편화된 인형의 모습으로 나타난다.(예를 들어 하우스만은 황제의 부패된 시체에서 끌려 나온 작은 로봇으로 등장한다.) 회흐는 이러한 변형을 해방의 기제로 표현했다. 따라서 콜라주는 낡은 체제를 냉정히 해부하는 동시에 새로운 질서의 개화를 기꺼이 환영한다. 20년대 초에 여성을 화두로 만들어진 포토몽타주 역시 이런 식의 변증법을 보여 준다. 이 작품들은 외부에서 부과된 문화적 스테레오타입과 가공된 욕망에 종속된 당대의 '신여성'을 제시한다. 이와 동시에 이 여성은 구성된 것임에도 불구하고 행위주체성(agency)을 지닌 모습으로 나타난다. 이 행위주체성은 회흐가 이 작업들에서 했던 것처럼 심지어 그녀의 구성된 이미지를 변형시킨다.

헤닝스와 회흐도 꼭두각시 등의 제작을 중요하게 생각했지만 공예를 전문으로 했던 소피 토이버에게는 이 작업이 가장 핵심이었다.(그녀는 취리히 응용미술공예 학교에서 13년 동안 학생들을 가르치며 아르프를 내조했다.) 1918년 토이버는 18세기 베네치아 풍자가 카를로 고치의 희곡 「사슴왕(The King Stag)」을 취리히 마리오네트 극장에서 상연하기 위해 채색 나무와 금속을 가지고 원기둥과 원뿔 형태의 마리오네트를 17점 가량 제작했는데, 여기서 다다의 부조리주의 패션을 활용했다.(그녀는 인형에 성별을 부여하거나 구분하기 위해 머리쓰개, 천 조각, 진주 목걸이, 깃털을 활용했

다.)[4] 본래 궁정 음모극이었던 고치의 희곡은 이 인형들에 맞춰 개작됐다. 당시 프로이트와 결별했던 카를 융이 소속된 취리히 대학교 부설 부르크횔츨리 정신병원 인근의 숲이 희곡의 새로운 배경이 되면서, 연극은 당시 이슈였던 정신분석학계의 내분과 권위 주장을 다루는 등, 정신분석학을 패러디하는 성격을 띠게 됐다. 여기서 왕과 그의 연인은 왕권에 대해 영향력을 행사하고자 서로 다투는 프로이트 아날리티쿠스(Freud Analytikus), (융을 대리하는) 콤플렉스 박사, 그리고 매혹적인 우르리비도(Urlibido)라는 세 명의 캐릭터에 의해 좌지우지된다. 토이버와 그의 친구들이 이 싸움에서 누구를 지지했는지는 분명치 않다. 취리히가 아무리 융 정신분석학의 본산이고 토이버의 동생이 융의 비서로 일했다 할지라도, 콤플렉스 박사가 프로이트 아날리티쿠스만큼이나 우스꽝스러워 보이기는 매한가지기 때문이다.(두 인물 모두 뽐내듯이 머리쓰개를 쓰고 스커트를 입었다.)

취리히의 다다이스트들처럼 토이버도 제의에 관심이 있었다. 현대 무용의 선구자 루돌프 폰 라반(Rudolf von Laban)을 사사한 그녀는 카바레 볼테르에서 안무가 겸 무용수로 활약했다. 그녀가 얀코의 가면과 아르프의 의상을 입고 거침없이 춤추는 사진이나, 자신이 디자인한 호피족 인디언 의상을 입고 다른 무용수들과 함께 춤을 추는 사진이 남아 있다. 이를 볼 때 토이버는 제의로의 회귀라는 융의 세계를 더 선호했던 듯하다.(후고 발도 마찬가지였다.) 또한 그녀의 마리오네트

는 실제로 융의 정신분석학에서 말하는 원형(原型)으로 보이기도 했다. 그러나 그 형상[인형]들은 아무리 그럴듯한 차림을 하고 있어도 얼빠진 듯 보여, 심리학의 심층을 패러디한다는 인상을 지우기는 어렵다. 특히 그 대상이 조작 가능한 꼭두각시거나 로봇의 모습일 때는 더욱 그렇다.(이는 막스 에른스트의 1919년작 「모자가 인간을 만든다(The Hat Makes the Man)」와 「스스로 조립된 작은 기계」에 나오는 피스톤 형태의 인간을 연상시킨다.)

이런 인상은 토이버가 「사슴 왕」을 위한 마리오네트를 만든 지 2년 후에 제작한 「다다 두상」(넉 점만이 남아 있다.)에서 심화된다. 색칠한 나무로 만든 두 점은 사다리꼴 코와 원기둥 모양의 목으로 구성된 달걀형 두상인데 원뿔 두 개를 꼭지끼리 맞댄 형태의 받침대에 고정돼 있다. 나머지 두 점은 좀 더 기하학적이다. 넉 점 모두 장식적이며 원시적 아르 데코 패턴 스타일로 채색돼 있다.(그중 한 점에 "1920 다다"라고 새겨져 있다.)[3] 큐레이터 앤 움랜드(Anne Umland)의 지적대로 이 두상들은 "반(反)기념비적이고 반(反)모방적이다." 그리고 "인물 흉상이 가진 역사적 성격을 능숙하게 패러디한다." 작품 두 점의 부제는 「한스 아르프의 초상」이다. 그러나 왜 아르프의 재현인지, 왜 그토록 무표정하고 비주관적인지에 대한 단서는 없다.(토이버는 "남편을 모자걸이로 착각한 여자"라고 서명했을지도 모른다.) 이런 면에서 그 두상들은 1916~1918년에 토이버가 아르프와 함께 제작한 일련의 나무 조각들과 유사하다.[5] 이 조각들은 '성배', '분첩', '그릇' 등의 부제로 인해 생활용품을 연상시키기

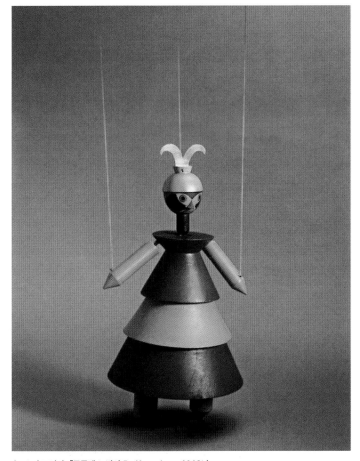

4 • 소피 토이버, 「콤플렉스 박사 Dr.Komplex」, 1918년
회전되는 채색 목조, 황동, 금속 조인트, 38.5×18.5cm

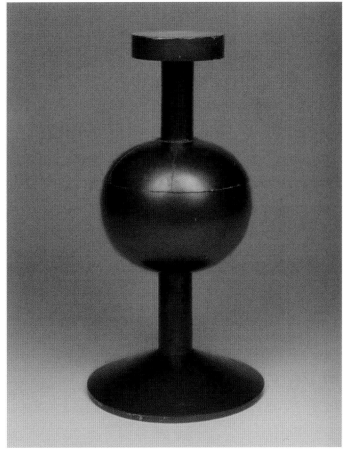

5 • 소피 토이버와 한스 아르프, 「무제(암포라) Untitled(Amphora)」, 1917년
회전되는 채색 목조, 높이 30cm, 지름 15.2cm

도 하지만 완벽히 중립적이며 부정적인 개념들을 한데 모아 놓은 것처럼 보인다. 즉 심미적이지도 실용적이지도 않고, 구상도 추상도 아니며, 완전히 새로 발명된 것도 레디메이드도 아닌……

파울 클레는 취리히를 방문한 1916년 6월부터 손가락 인형을 만들었다. 이때 그는 토이버가 만든 마리오네트를 봤을지도 모르지만, 클레가 만든 인형이 훨씬 더 표현적이다. 50점의 꼭두각시 중(지금은 30점만 남아 있다.) 처음 8점은 아들 펠릭스의 아홉 번째 생일을 축하하기 위해 제작한 것이다. 클레는 전쟁 이후 다시 인형을 만들기 시작했는데 1919년 가을에 제작된 것들이 이 두 번째 그룹에 속한다. 그리고 1921년 가을 펠릭스가 바우하우스의 학생이 되고 나서 1925년까지 매년 공연을 위해 새로운 인형이 추가됐다. 청기사파의 초기 멤버였던 클레는 민속미술에 대한 표현주의자들의 관심을 공유했는데, 꼭두각시에 대한 관심도 분명히 드러냈다. 첫 번째 그룹은 장터에서 상연된 독일판 「펀치와 주디(Punch and Judy)」 인형극의 등장인물을 토대로 만들어졌다.(클레 부자는 뮌헨의 전통 벼룩시장 아우어딜트에서 그것을 봤다.) 저속하고 교활한 성격의 주인공 카슈페를은 아내 그레틀과 친구 제페를의 도움을 받아 죽음, 악마, 할머니, 경찰, 악어로 이어지는 끝없는 싸움에서 마침내 승리를 거둔다. 현재는 클레가 만든 첫 번째 그룹의 '죽음' 인형만이 남아 있다. 하얀 두개골에는 눈구멍에 해당하는 커다란 검은 점이 두드러지며, 격자무늬를 가로로 길게 그려 악다문 치아를 표현했는데, 가히 인상적인 유령의 모습이다.

당시 부르주아들은 작은 「카슈페를과 그레틀」 인형극 세트를 소장

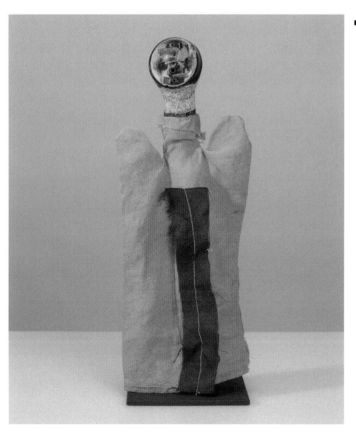

6 • 파울 클레, 「전기 유령 Electrical Spook」, 1923년
세라믹 전기 소켓, 금속, 석고, 헝겊, 페인트, 유약, 높이 38cm

하는 경우가 종종 있었다. 펠릭스는 클레가 마련해 준 미니어처 세트를 가지고 집 안에서 인형극 공연을 하곤 했다.(나중에 펠릭스는 연극과 오페라 연출가가 됐다.) 시간이 흘러 클레는 이 인형극 세트에 새로운 캐릭터를 추가했는데, 그중에는 자신과 지인들, 대중적인 스테레오타입(독일 국가주의자, 러시아 농부, 턱수염 난 프랑스 남자)을 토대로 만든 것도 포함돼 있다. 두상은 모두 석고로 제작했는데 때로 거즈로 모형을 만들어 채색하기도 했다. 장터에서 상연된 「카슈페를과 그레틀」의 인형처럼 옷은 자투리 천으로 만들었다.(클레는 인형 제작자 자샤 폰 지너(Sasha von Sinner)와 함께 인형 옷을 만들기도 했다.) 여기서 다루는 다른 작업들처럼 손가락 인형 역시 모방적이지 않았다. 사실상 환상 속에나 있을 법한 ▲캐릭터였고, 클레의 드로잉과 그림에 나오는 것처럼 그로테스크하거나 유령 같기도 했다. 그게 무엇이든 그가 바우하우스에서 만들었던 인형들은 특이한 재료와 발견된 오브제(조개껍데기, 못, 성냥상자 등)를 비재현적 방식으로 사용했다는 점에서 더욱 급진적이었다. 이는 당시 ●그가 바우하우스 포르쿠르스 과정에서 했던 실험들을 반영한 결과일지도 모른다. 「전기 유령」(1923)은 이 그룹의 인형들 중에서도 가장 특이하다.[6] 위에 나온 '죽음' 인형의 바우하우스 버전이라고 할까, 빨간 천을 수직으로 길게 붙인 몸통과 석고로 된 목이 세라믹 소재의 전기 소켓으로 만든 머리를 떠받치고 있다. 기술시대의 민담 유령은 이런 모습일 거라는 뜻일까, 아니면 클레는 현대 기술에 자체적으로 두려운 낯섦이 존재한다고 말하려는 것일까?

인간 형태의 변신

■바우하우스 조각 분과의 학장이었던 오스카 슐레머는 1923년 연극 분과의 학장을 겸임하게 됐다. 한편 슐레머도 클레처럼 민속극의 상투성에 매료됐다. 그는 바우하우스 교수법 총서의 제4권인 『바우하우스의 무대(The Theater of Bauhaus)』(1925)에서 이렇게 말했다. "진정한 무대를 위한 의상의 수는 많을 필요가 없다. 아를르캥, 피에로, 콜럼바인 같은 코메디아 델라르테의 표준화된 의상만으로도 충분하다. 그것은 여전히 기본이자 진정성의 기준이 된다." 다른 한편으로 슐레머는 1923년 모호이-너지의 부임 이래 바우하우스를 휩쓸던 '새로운 시각'이라는 기술적 전환에 관심을 보였는데 이는 『바우하우스의 무대』에 잘 드러난다. 그는 모호이-너지와 마찬가지로 "연극의 역사는 인간 형태의 변신의 역사다."라며 "기술의 새로운 잠재력"은 "가장 과감한 환상"을 촉발시킨다고 주장했다. 이런 측면에서 슐레머는 당시 그가 대세라고 여긴 미술에서의 추상화와 사회에서의 기계화를 언급하고, 이로 인해 새로워진 인간과 공간의 관계를 구체적으로 표현하는 데 몰두했다. 슐레머에 의하면 과거의 환영주의적 연극에서 공간은 인간에, 무대 장치는 인간의 드라마에 종속됐지만, 새로운 추상 연극에서는 이런 위계가 뒤집히고 인간이 공간과 새로운 관계를 맺게 된다. 이를 위한 가장 직접적인 방법은 인간을 좀 더 건축적인 형태, 즉 "걸어 다닐 수 있는 건축"으로 표현하는 것이다. 그러나 슐레머가 자신의 작업에서 발전시킨 두 가지 다른 모델은 좀 더 실현 가능한 것이었다. 그는 기하학적으로 재구성된 인간의 모습이 어떤 운

7 • 오스카 슐레머, 「삼인조 발레 Das Triadische Ballett」를 위한 의상 계획안, 1924년
연필, 잉크, 수채, 구아슈, 38.1×53.3cm

동 법칙을 표현하면 '기술적 유기체'나 '오토마톤'으로 불렸고, 기능적 면에서 특정 신체 법칙을 표현하면 '마리오네트'라고 불렸다. "인간을 신체적 한계로부터 자유롭게 만들려는 시도"에 매혹된 그에게 오토마톤과 마리오네트는 특별한 의미가 있었다. 왜냐하면 그것들은 "모든 형태의 움직임을 가능하게" 하기 때문이다. 여기서 슐레머도 클라이스트나 호프만처럼(그는 두 사람 모두를 언급했다.) 마리오네트와 오토마톤이라는 인형을 신의 은총이나 두려운 낯섦의 힘을 가진 이미지로 간주했지, 기계의 반격으로 간주하지는 않았다. 그의 연기자들이 결국에 새로운 자유를 암시하고 있는지는 논쟁의 여지가 있지만 말이▲ 다.(이런 점에서 그의 실험은 프세볼로트 메이에르홀트(Vsevolod Meyerhold)를 비롯한 소비에트 작가들의 혁명극과 구분된다. 이 혁명극들은 류보프 포포바, 바르바라 스테파노바, 알렉산드라 엑스테르(Aleksandra Ekster) 같은 미술가들이 만든 반환영주의적 무대에서 상연됐는데, 이런 종류의 연극은 무대에 테일러주의를 도입하면서 부르주아 드라마의 심리학적 사실주의를 '생체역학(biomechanical)' 연기법으로 대체했다.)

「삼인조 발레」는 슐레머가 바우하우스에서 한 작업 중 가장 잘 알려진 작품이다.[7] 세 명의 무용수가(두 명은 남성) 세 파트를 담당해서 '삼인조'라고 불리는 이 발레는 열두 가지 춤을 추는 동안 열여덟 벌 정도의 의상이 필요한데, 주로 솜을 넣은 천이나 딱딱한 파피에 마셰에 금속색 등으로 칠을 한 것들이다. 슐레머가 상찬하던 코메디아 델라르테의 캐릭터 의상뿐 아니라 고전 발레 의상도 등장한다. 그러나 그들은 로봇 형태의 기사이며 최신 버전으로 갱신된 광대들이

▲ 1913, 1921b

다. 슐레머는 춤의 첫 번째 파트에서 노란색을 배경으로 "경쾌한 익살극"의 느낌을, 두 번째 파트에서 장미색을 배경으로 "제의적이고 엄숙한" 분위기를, 세 번째 파트에서 검정색을 배경으로 "신비극의 환영"을 연출했다고 설명한다. 이와 같이 「삼인조 발레」는 민속극, 버라이어티쇼, 중세의 제의적 특성을 모두 갖췄다. 서로 다른 문화적 형태들(그리고 이들이 대표하는 사회 세력의 갈등)이 기계시대의 퍼포먼스를 위한 새로운 판에서 화해하듯 말이다. 1926년 슐레머는 「춤의 수학(Mathematics of the Dance)」이라는 글에서 동시대인들에게 이렇게 촉구했다. "기계화에 대해 불평하느니 차라리 수학을 즐깁시다!" 그는 기계화를 "정신적이고 추상적이며 형이상학적이고 사실상 궁극적으로는 종교적 실체를 전달하는 것"으로 격상시켰다. 「전기 유령」이 민간 전통과 기계시대 모더니티의 조합이 얼마나 의외인지를 보여 준다면, 「삼인조 발레」는 그런 화해의 시도 자체가 "가장 과감한 환상"에 해당한다는 것을 보여 준다. **HF**

더 읽을거리

Leah Dickerman (ed.), *Dada* (Washington: National Gallery of Art, 2005)
Hal Foster, *Prosthetic Gods* (Cambridge, Mass.: MIT Press, 2004)
Ruth Hemus, *Dada's Women* (New Haven and London: Yale University Press, 2009)
Juliet Koss, *Modernism After Wagner* (Minneapolis: University of Minnesota Press, 2010)
Andreas Marti (ed.), *Paul Klee: Hand Puppets* (Bern: Zentrum Paul Klee, 2006)
Anne Umland and Adrian Sudhalter (eds), *Dada in the Collection of the Museum of Modern Art* (New York: Museum of Modern Art, 2008)

1925ᵈ

5월 3일 아방가르드 영화 공개 상영회 〈절대 영화〉가 베를린에서 열린다. 이 프로그램에는 영화의 방식으로 추상화 기획을 이어 나간 한스 리히터, 비킹 에겔링, 발터 루트만, 페르낭 레제의 실험 작품들이 있다.

추상 영화의 기원 중 하나는 추상 회화였다. 더 정확히 말하면, 여러 동기 중 하나가 추상 회화를 움직이게 하는 것, 어떻게든 회화의 이미지가 활동하게 하는 것이었다. 추상화가 바실리 칸딘스키와 프란티셰크 쿠프카가 이미 제시한 음악과의 유사성에 자극을 받은 '절대 영화(absolute film)'의 선구자들인 러시아-덴마크계 핀란드인 레오폴드 쉬르바주(Léopold Survage, 1879~1968), 스웨덴인 비킹 에겔링, 독일인 한스 리히터와 발터 루트만(Walter Ruttmann, 1887~1941) 등은 대체로 리듬과 대위법의 측면에서, 푸가와 교향곡 같은 형식에 대해서 생각했다. 사실 '절대 영화'의 개념은 19세기 중반 리하르트 바그너가 제기한 '절대 음악'의 개념을 본떠서 만들었다. 음악은 오랫동안 여러 예술 중에서 가장 지시적이지 않은 것으로 알려져 있어서 다른 무엇보다도 고유의 표현적인 특질에 관심이 많은 매체의 전형으로 여겨졌다. 그래서 어떤 점에서 추상 영화는 아방가르드 회화와 바그너 이후의 음악 사이의 긴밀한 결합에서 나왔으므로 시각 형식은 아방가르드 회화에서, 시간 리듬은 바그너 이후의 음악에서 가져왔고, 스트레이트 사진(straight photography)의 지시적 제한과 대중 영화의 서사 규범을 모두 피하려고 했다.(이 행위의 당사자들은 "초월한다"고 말했을 것이다.)

색채와 빛의 리듬

예술의 추상화가 심화되는 과정의 초기 사례인 「채색된 리듬」[1]은 파리에서 활동한 쉬르바주가 카메라도 셀룰로이드 필름도 사용하지 않고 만든 1913년 프로젝트다. 이 작품은 검은 배경에 다양한 색의 수채화 물감으로 그린 비대상 형태 백여 개로 구성돼 있다.(종이 크기는 대부분 약 36×27센티미터다.) 원래 계획대로 시퀀스로 보여 줬다면 쉬르바주의 말처럼 이 형상들은 "공간을 쓸고 지나가고", 이따금 종이 프레임을 넘어서 확장하는 것처럼 보이며, 관객은 종이를 영화 스크린으로 여기게 된다. 한 장씩 넘어갈 때마다 형태들은 변형된다. 예를 들면 직선이었다가 곡선이 되고, 떨어져 있던 것이 합쳐지고, 클로즈업 된 것이 롱숏으로 보인다. 하지만 이런 방식으로 「채색된 리듬」이 영화적 재현을 모방한다고 해도 아무런 지시 대상을 보여 주지 않고 아무런 음계도 제시하지 않는다. 관객은 아주 작거나 아주 큰 신체와 공간(미생물의 운동 혹은 천상의 빛이 지나간 경로)을 상상할 수 있지만 이는 관객의

1 • 레오폴드 쉬르바주, 「채색된 리듬 Rhythme coloré」, 1913년
검정 종이를 붙인 보드 위에 수채와 잉크, 각각 36×26.6cm

▲ 1908, 1913

2 · 비킹 에겔링, 「사선 교향곡 Symphonie diagonale」, 1921~1924년
흑백 무성 애니메이션, 7분

마음속에 투사 이미지로 남아 있다. 또한 이 작품에서 주제로 나타나는 것은 다른 의미의 투사 이미지다. 즉 검은 배경 앞에서 빛을 발하는 채색된 형태들은 암흑 속에 투사되는 프리즘 빛을 암시한다. 다시 말해 그 형태들은 가장 추상적으로 그리고 어쩌면 가장 선구적으로 영화를 암시한다.(여기서 쉬르바주는 컬러 영화를 예측한다.)

쉬르바주는 자신의 수채화 작업을 촬영할 계획을 세웠고(영화가 어느 정도의 분량이 되려면 더 많은 그림이 필요하다는 것을 알고 있었다.) 프랑스 영화사 고몽이 한때 관심을 가졌지만 제1차 세계대전의 발발로 이 프로젝트는 무산됐다. 하지만의 곧 그의 '종이 영화' 제작은 다른 이들에 의해 진행됐다. 1911~1915년 파리에서 에겔링은 쉬르바주를 알게 됐는데, 에겔링 역시 추상 드로잉을 제작하고 있었다. 에겔링의 작품은 대부분 종이에 연필로 그린 것으로 긴 시퀀스 안에 있는 개별 쇼트처럼 구성됐다. 대체로 가로로 펼치는 두루마리 형식의 이 드로잉을 그는 "그림 두루마리(picture rolls)"라고 불렀고 어떤 것은 길이가 15미터에 달했다. 1918년까지 그는 취리히에서 활동했는데, 그때 취리히 다다의 주동자 중 하나인 한스 리히터와 급속하게 가까워졌다. 1919년 다다가 이 스위스 도시에서 사그라지자 두 사람은 베를린으로 이주한 후 리히터 가족의 집에서 몇 년 동안 각자 혹은 함께 작업하면서

지냈다. 리히터는 에겔링의 그림 두루마리를 처음 봤던 순간에 대해 "가장 완벽하게, 음악의 대위법에 견줄 만한 시각적 조직화의 차원이 있었다."라고 쓴 적이 있다. 이어서 그는 "통제된 자유나 해방된 규율 같은 것, 명료한 의미에 우연이 개입될 수 있는 시스템. 이것이 지금 내가 준비하고 있는 바로 그것이다."라고 했다.

에겔링은 두루마리 단 한 점만 영화로 만들 수 있었다. 그는 1925년 5월 베를린 우파 팔라스트(UFA Palast) 극장에서 열린 〈절대 영화〉 상영회 후 불과 16일 뒤 때 이른 죽음을 맞았다. 여기서 상연된 「사선 교향곡」(1921~1924)[2]에서 그는 드로잉이 영화화되어 투사되면 검은 배경 위에 있는 흰 형상처럼 보이도록 하려고 흰 종이 위에 검은 선을 그렸다. 이는 직접적으로 영화의 빛과 어둠에 대한 관객의 기본 체험을 배가한다. 에겔링은 각 시퀀스마다 완성된 드로잉 한 점에서 출발해 그 드로잉을 촬영하고 얇은 호일로 일부를 가린 후 다시 촬영하는 일을 반복했다. 어느 시점이 되면 이 빼는 과정과 더하는 과정을 번갈아 해서 차차 드로잉의 원래 모습이 드러나게 하고 이 과정도 촬영했다. 간혹 형태가 뒤집힌 모습으로 나타나도록 거울 이미지를 촬영하기도 했다. 영화는 전반적으로 흰 선들이 나타났다 이내 결합해 복잡한 형상이 된 후 하나씩 사라지다가 마지막에는 완전히 없어

▲ 1916a, 1920, 1925c, 1926

3 · 한스 리히터, 「리듬 21 Rhythmus 21」, 1921년
35mm 흑백 무성영화, 3분

듬 21」(1921), 「리듬 23」(1923), 「리듬 25」(1925)에 훨씬 더 적합하다. 「리듬 21」은 〈절대 영화〉 첫 상영회 후 일주일 뒤에 열린 두 번째 상영회에서 「영화는 리듬이다(Film ist Rhythmus)」라는 원제로 상영됐다. 「리듬 21」[3]에서는 나머지 둘을 위한 언어가 처음 도입됐다. 처음에는 흰 직사각형이 검은 배경에 단독으로 나타났다가 나중에는 여러 개가 나타나 스크린에서 수평 혹은 수직으로 움직이고 때로는 팽창과 전진, 수축과 후퇴를 한다. 간혹 직사각형이 검정색으로 바뀌고 배경이 흰색으로 변하지만 운동과 변형, 반전을 하는 직사각형들의 기본 패턴은 변함이 없다. 에겔링이 선을 선호해서 추상 영화에 회화적인 측면이 나타났다면, 리히터는 평면에 특권을 주므로 공간의 차원을 특별하게 다뤘고 평면이 전진과 후퇴를 하면서 공간의 차원에 깊이감이 더해진다. 따라서 리히터는 영화 공간에서의 끊임없는 도형화로 에겔링보다 훨씬 더 많이 영화의 추상화를 보여 준다. 그러나 어떤 경우건 이 도형화에 온기가 없는 것은 아니다. 사실 이 도형화는 심장 박동(에겔링) 혹은 성행위의 움직임(리히터)과 연관해서 생각할 수 있는 맥동 같은 것을 갖고 있다. 마치 신체가 내장을 다 비우고 오직 리듬 그 자체로 돌아간 형상이 된 듯하다.

「리듬」 연작의 직사각형들은 프레임을 강화하고 이러한 재귀성이 이 영화들의 효과에 중심 역할을 한다. 하지만 이 영화들은 환원주의적인 방식으로 매체 특정적이지 않다. 사실 리히터에게 형태는 형태들 사이의 시간 간격보다 덜 중요하다. 그는 「리듬 21」에 대해 "나는 직사각형 스크린을 여러 조각으로 나누고 이 **조각**들을 함께 혹은 서로 대치하며 이동시키는 일을 계속했다."라고 쓴 적이 있다. "이 직사각형들은 **형태**가 아니다. 그것들은 운동의 일부다. …… 하나의 혹은 개별적인 형태가 아니라 여러 위치들 간의 관계가 지각의 대상이 된다. 더 이상 형태 혹은 대상을 보지 않고 관계를 본다. 이런 방식으로 일종의 리듬을 볼 수 있다." 「리듬」 연작을 추상 영화의 전형으로 만들어 주는 것이 바로 영화의 기본 요소에 대한 이런 차별화된 이해다. 분명 이 덕택에 리히터는 자신의 형태를 통제하고 형태의 의미에 동기를 부여할 수 있었다. "수직선은 수평선 덕에 의미 있는 것이 되었고, 강한 선은 약한 선 덕에 더 강해졌으며, 명확한 것은 불명확한 것과 대비되어 명료해지는 그런 것이다. 대립물들 사이의 정반대되는 상호 연관성이 질서의 실마리가 된다는 우리의 믿음에 비춰 볼 때 이 모든 발견들은 의미 있는 것이 되었고, 우리가 이 질서를 이해했다면 이 새 자유를 통제할 수 있음을 알고 있는 것이다."

추상 세계의 추상 매체

영화의 기본 구성 요소를 규정하려는 이런 야망은 회화와 디자인에 ▲관한 데 스테일 운동의 목표에 정신적으로 가까웠다. 사실 리히터와 에겔링은 데 스테일을 이끌었던 테오 판 두스뷔르흐와 가까웠다. 판 두스뷔르흐는 1920년 후반에 베를린에서 리히터와 에겔링을 찾아가 만난 적이 있다. 그 후 곧이어 「리듬 21」이 완성됐고 「사선 교향곡」은 제작에 돌입했다. 데 스테일에서 기존 미술 형태의 분석은 과정의 첫 단계에 불과했다. 그 다음 조치, 결정적 열쇠는 해체된 매체를 다

지고 다른 형상으로 대체된다. 그리고 이 모든 상황은 쉬르바주가 제작과 아무 상관이 없는 것처럼 전개된다. 기보법이나 건축 설계도를 암시하는 형상이 이따금 나오지만 결국 「사선 교향곡」은 「채색된 리듬」보다 연상 작용이 훨씬 덜 일어난다. 관객은 추상적 형태뿐만 아니라 자율적인 운동에 대한 인상을 받는다. 이 선들은 고유의 생명력으로 고동치는 것처럼 보인다.

에겔링은 스크린의 직사각형에 역동성을 주기 위해 형태들을 비스듬하게 배열했다. 여기서 「사선 교향곡」의 사선이 나온 것이다. 일종의 대위법 같은 것이 에겔링의 작업에서 매우 중요하다는 사실을 빨리 간파했던 리히터는 이렇게 설명했다. "에겔링은 형태가 '대립물들'의 영향 아래에서 어떤 '표현들'을 할 것인지, 그리고 할 수 있는지 발견하려고 애썼다. 큰 것에 대조되는 작은 것, 어둠에 대조되는 밝음, 다수에 대조되는 하나, 바닥에 대조되는 정상 등이 그런 것들이다." 이 설명은 리히터가 비슷한 시기에 만든 세 편의 추상 영화 「리

▲ 1917b

▲른 형태들과 통합해서 예술의 새로운 총체, 최신 총체예술로 만드는
●것이다.(유사 프로젝트는, 1923~1926년 리히터가 창간, 편집하고 다다와 구축주의를 동일한 비중으로 다룬 혼합주의 저널 《G: 기초 형태-창조를 위한 재료(G: Materials for Elemental Form-Creation)》에 자극이 됐다.) 추상 영화가 처음에는 회화와 음악에 의지하긴 했지만 곧 건축도 끌어들였다. 영화사학자 필립-알랭 미쇼(Philippe-Alain Michaud)는 "「리듬 21」의 관객 공간은 영화의 공간과 융합된다."고 주장했다. "이미 관객은 영화를 연극적 재현으로 관람하지 않는다. 그들은 시각적으로 영화 속에 들어가서 산다. 영화가 건축이 된다면 스크린은 건축의 가장 기본적인 단위가 된다." 이것은 추상 영화의 확장된 개념이며 〈절대 영화〉 상영회의 60분 프로그램 중 첫 작품이 제시한 바 있다. 그 작품은 바우하우스의 일원인 독일인 루트비히 히르슈펠트-마크(Ludwig Hirschfeld-Mack, 1893~1965)가 만든 멀티미디어 스펙터클이었다. 그의 「색채 소나티나 3부작—반사 색채 놀이(Tripartite Color Sonatina—Reflectory Color Plays)」(1925)는 네 사람이 광학 필터와 다른 장치들을 통해 투명 스크린에 기하학적 형상을 투사하는 '색채 기관'이라는 이름의 장치를 음악 반주에 맞춰서 조작하는 것이었다. 이 리히트슈필(Lichtspiel), 즉 '빛 놀이(light play)'는 바
■우하우스의 교수 라슬로 모호이-너지가 『물질, 사진, 영화』(1925)에서 제안했던 아이디어를 추구하고 있는데, 이 책에서 모호이-너지는 최신 빛 기술들에 의해 (추상회화에서 벗어나 '시각 표현'으로) 미술이 비물질화 될 것임을 예견했다.

이런 경향은 절대 영화에서도 나타났다. 추상 영화를 만드는 것뿐 만 아니라 영화의 추상화를 전 세계로 확장하려는 경향이 있었다. 다른 경향도 있었는데 그것은 **이미** 나름의 방식으로 추상화된 것처럼 보이는 산업자본주의 세계의 촬영과 관련이 있어서, 목표는 비슷한데 방향은 정반대였다. 이런 접근의 예로 〈절대 영화〉에서 상영된 페
▲르낭 레제의 「기계적 발레」(1924)[4]를 들 수 있다. 페르낭 레제는 미국 영화제작자 더들리 머피와 미국 작곡가 조지 앤타일과 협업했다.(미국 미술가 만 레이도 도움을 줬다.) 「기계적 발레」는 온갖 영화 장치들(클로즈업, 디졸브, 조리개, 프리즘, 스톱모션 쇼트, 새로운 장면과 발견된 장면으로 만든 반복되는 시퀀스)을 보여 주지만 이들은 각각 고유의 표현 요소이고 서사로부터 탈피했다. 하지만 레제는 추상 영화를 하는 대다수 동료들과는 달리 인간의 형상을 회피하지 않았다. 반대로 그는 사람을 사물과 함께 놓고 정신없이 움직이게 했다. 정확히 말하면 두드리듯 연주하는 피아노와 윙윙 울리는 사이렌 소리가 특징인 고동치듯 울리는 영화 음악에 휩쓸려 가는 '기계적 발레'를 하게 한다. 영화는 기계 시대의 희극적 전형인 찰리 채플린을 묘사한 애니메이션으로 시작한 후 그네를 타고 있는 캐서린 머피(Katherine Murphy, 더들리 머피의 부인)의 시퀀스로 넘어간다. 이 시퀀스는 아래위가 뒤집혀서 다시 나오고, 그런 다음 그네에 매달린 카메라가 어지럽게 움직이며 찍은 장면이 나온다. 곧이어 놀이공원 기구를 타고 있는 도시인, 공장의 피스톤, 바퀴, 톱니, 진열된 모자, 신발, 와인 병, 냄비와 팬 같은 온갖 사물과 사람들이 빙빙 도는 장면이 나온다. 그래서 「기계적 발레」는 추상적인 기하학적 형태, 기계의 일부분, 일상 용품, 얼굴의 이목구비와 사지 등과 유사

4 • 페르낭 레제와 더들리 머피, 「기계적 발레 Ballet Mécanique」의 장면들, 1924년
35mm 흑백 무성영화, 12분

▲ 1928a　　● 1916a, 1920, 1921b, 1925c, 1926, 1928a　　■ 1929　　▲ 1925a

5 · 지가 베르토프, 「카메라를 든 남자 Man with a Movie Camera」의 한 장면, 1929년
35mm 흑백 영화, 68분

한 것들이 추는 춤이 되었다.(파리 화류계의 스타 몽파르나스의 키키를 클로즈업한 얼굴 일부분, 특히 립스틱 바른 입술과 마스카라를 한 눈이 반복해서 나오고 캉캉 춤을 추는 신원 미상 여성의 다리도 나온다.) 레제가 말하고자 하는 것은, 영화와 근대 세계는 둘 다 기계적인 움직임이 특징이므로 영화는 근대 세계에 필적하는 것이고 이 세계가 추상적이기 때문에 영화는 추상적인 것을 다뤄야만 한다는 점이다. 사실 영화는 산업적이면서 동시에 상업적이기도 하므로 기계 시대의 이상적인 매체일 수 있었다.

▲ 건축 제도사였던 레제는 추상회화의 선구자였지만 제1차 세계대전 이전에는 신체의 일부분이나 기계의 일부분 혹은 둘 모두에서 나온 것 같은 요소들로 그림을 그렸다. 전쟁 이후 회화 작업을 발전시키면서 그는 그것을 항상 '사실적'이라고 주장했고(산업 생산과 상업적 소비로 넘어간 근대 생활을 구상적으로 많이 표현했다.) 도시 환경을 파편화된 기계 장치, 상품, 사람, 기호의 파노라마로 그렸다. 곧이어 이 환경은 그의 회화 모델에도 영향을 끼쳤다. 그의 회화는 기계처럼 부품들이 서로 연결된 하나의 장치가 됐고, 상품처럼 선명한 윤곽선, 밝은 색채, 반짝

● 이는 표면이 중요해졌다. 레제는 동료 르 코르뷔지에처럼 자본주의 산업을 상징하는 사물에 끌렸는데 이런 '사물 유형'을 지배하는 과정이 그의 미술도 지배한 것 같다. 그의 인간 형상조차 기계화되고 상품

화된, 한마디로 자본주의적으로 추상화된 것이다. 이렇게 기계와 상품을 본떠 인간의 형상을 모델링하는 것에서 '기계적 발레'가 나왔다.

「기계적 발레」가 제작된 1924년에 발표된 「스펙터클(Spectacle)」이라는 글에서 레제는 시각의 새로운 이동성이 두드러지고 '깜짝 효과의 충격'이 지배하는 세계를 묘사한 후 미술가는 이런 조건들과 '경쟁'할 뿐만 아니라 '조직화'해야 한다고 주장한다. "우리가 무엇과 경쟁하고 있는지 알게 됐다. 우리는 인간-스펙터클을 기계적으로 쇄신해야만 한다. …… 지금 그 거대한 스펙터클은 제대로 조직화되지 않았다. 사실 전혀 조직되지 않았다. 거리의 강렬함이 우리의 신경을 산산조각내고 미치게 한다. 이 문제를 모든 범위에서 검토해 보자. 외부의 스펙터클을 조직해 보자." 이 부분에 대해서 영화사학자 말콤 터비(Malcolm Turvey)는 "리히터가 근대성의 합리주의를 인정하지도 거부하지도 않은 것처럼 레제도 근대성에서 지각의 파편화를 내치지도 포용하지도 않는다."고 주장한다. 오히려 레제는 이 스펙터클의 '깜짝 효과'를 재현한다. 그 효과는 스펙터클의 생동감을 즐기는 것에서 일부 비롯되며(「사선 교향곡」과 「리듬 21」의 형식보다 「기계적 발레」의 사물들이 훨씬 더 살아 있는 것처럼 보인다.) 스펙터클의 '충격'을 흡수하기 위해서 재현하려는 것도 어느 정도 있고, 근대의 주체가 어떤 식으로든 스펙터클을

▲ 1913, 1921a, 1925a ● 1925a

겪어 내고 다른 유형의 사회 질서(레제에게 이 질서는 공산주의 질서였을 것이다.)로 전적으로 나아갈 것이라는 그의 희망과 함께 이 스펙터클을 더 밀고 나가기 위한 것도 있다.

이 프로젝트에 레제 혼자만 있는 것은 아니었다. 1927년 발터 루트만은 「베를린: 대도시의 심포니(Berlin: Symphony of a Great City)」라는, 추상 이미지에 산업 메트로폴리스의 일상생활에 대한 사진 쇼트를 삽입한 새로운 유형의 다큐멘터리를 제작했다.(루트만은 〈절대 영화〉 상영회에 추상 작품 「빛 놀이 작품 I(Lichtspiel Opus I)」과 「빛 놀이 작품 II(Lichtspiel Opus II)」, 「빛 놀이 작품 III(Lichtspiel Opus III)」 등 세 편을 상영했고 에겔링과 리히터처럼 음악의 리듬을 강조하고 채색된 표현적 형상의 작품에서도 벗어났다.) 다른 영화제작자들도 근대 생활을 재현하기 위해서, 그리고 (회화는 물론이고) 사진이 할 수 없었던 방식으로 근대 생활이 매개된 관점들을 규정하기 위해 갖은 애를 쓰며 추상 영화의 장치들을 개발했다. 그 대표적 인물이 소비에트 영화감독 지가 베르토프(Dziga Vertov, 본명 다비드 아벨레비치 카우프만(David Abelevich Kaufman), 1896~1954)이다. 그의 「카메라를 든 남자」 (1929)[5]도 '도시의 심포니'가 특징이다. 사실 〈절대 영화〉 상영회가 열렸을 당시 이미 소비에트 영화감독들이 선구적인 영화에서 중요한 역할을 맡고 있었다. 1925년 세르게이 에이젠슈테인(Sergei Eisenstein, 1898~1948)은 영화에서 회화나 음악에 대한 의존의 잔재를 없애고 '견인' 체계로서의 몽타주 이론을 제시했다. 그는 같은 해에 만든 「전함 포템킨」에 이 이론을 적용해 국제적으로 큰 반향을 불러일으켰다. 아

▲ 방가르드 안에서도 추상 영화는 다다와 초현실주의 영화에서 시도됐지만 그 둘은 전통적인 관점의 서사가 없다뿐이지 추상과는 거리가 멀었다.(이런 작품들 중 「막간(Entr'acte)」은 영화제작자 르네 클레르와 미술가 프랑시스

● 피카비아, 작곡가 에릭 사티의 협업작으로, 〈절대 영화〉 상영회의 다섯 번째이자 마지막 작품으로 상영됐는데 다소 어울리지 않는 출품작이었다.)

이런 점에서 〈절대 영화〉는 많은 관심을 받았지만(당시 독일에서 가장 큰 극장이었던, 쿠르퓌르스텐담의 팔라스트 극장 전석이 매진됐다.) 이는 시작이자 끝을 나타냈다. 게다가 에겔링이 그 행사 후 바로 사망했고 리히터는 다큐멘터리와 서사 영화라는 다른 유형의 영화를 제작하기 시작했다. 루트만도 곧 추상 영화에 완전히 등을 돌렸다. 독일인 오스카 피싱거(Oskar Fischinger, 1900~1967) 같은 다른 영화제작자들이 추상 실험을 계속해 나갔지만 얼마 후 그들 대다수는 이 방식을 광고나 할리우드 영화 또는 둘 모두에 응용할 수밖에 없었다.(루트만은 1922년에 일찍이 자동차 타이어에 대한 단편영화에 추상 애니메이션을 사용했다. 그 후 나치 선전 영화들 중 최고봉인 레니 리펜슈탈(Leni Riefenstahl)의 1935년작 「의지의 승리(The Triumph of Will)」 제작도 도왔다.) 1913년경 추상 회화에서 태동한 '절대 영화'는 1929년경 음성-영상 동기화 방식이 나올 때까지 제작되었고 이 방식 때문에 영화는 연극이나 소설에 기반한 서사에 전념하는 신생 스튜디오 시스템을 통해 제작됐다. 또한 1930년대에 특히 독일에서 모더니즘 실험에 대한 전반적인 억압은 치명적이었다. 하지만 당시 억압받은 다른 아방가르드 형식과 마찬가지로 추상 영화도 전후에 '구조 영화'와 '확장 영화' 같은 1950~1960년대의 영화 운동과 함께 복귀했지만, 그건 별개의 이야기다. HF

▲ 1916a, 1920, 1924, 1927a, 1930b　　● 1916b, 1919

더 읽을거리

한스 리히터, 『다다』, 김채현 옮김 (미진사, 1985)
Timothy Benton (ed.), *Hans Richter: Encounters* (Los Angeles: LACMA, 2013)
Leah Dickerman (ed.), *Inventing Abstraction, 1910–1925* (New York: Museum of Modern Art, 2012)
Fernand Léger, *Functions of Painting* (New York: Viking Press, 1973)
Standish D. Lawder (ed.), *The Cubist Cinema* (New York: New York University Press, 1975)
Malcolm Turvey, *The Filming of Modern Life: European Avant-Garde Film of the 1920s* (Cambridge, Mass.: MIT Press, 2011)

1926

엘 리시츠키의 「제품 시연실」과 쿠르트 슈비터스의 「메르츠바우」가 독일 하노버에 설치된다. 이 구축주의자와 다다 미술가가 구상한 아카이브로서 미술관 건축과 멜랑콜리아로서 모더니즘 공간에 대한 알레고리는 변증법적 관계를 이룬다.

1920-1929

1919년 7월 쿠르트 슈비터스(Kurt Schwitters, 1887~1948)는 새로운 유형의 회화 제작법을 발견했다고 공식적으로 선언했으며, 이로써 미술학교에서 풍경화가와 초상화가로서 받은 교육과 독일 표현주의 아방가르드의 일원이었던 자신의 최근 이력을 내던졌다. 그가 이 새로운 프로젝트에 붙인 이름은 '메르츠(Merz)'였는데, 이것은 그가 고향 하노버를 배회할 때 코메르츠(Kommerz) 은행의 찢어진 광고지에서 우연히 찾아낸 단어에서 나온 말이었다. 바로 이 메르츠를 기반으로 슈비터스는 음성·텍스트·그래픽의 분할과 콜라주라는 두 미학을 발전시켜 독일 다다에 중요한 기여를 했다.

그러나 메르츠를 처음 시도할 무렵, 슈비터스는 10년대 후반 독일 아방가르드에 상당한 영향을 끼쳤던 표현주의와 미래주의의 모든 표현 기법을 사용했다. 「세계의 순환(Welten Kreise)」(1919)과 같은 초기 메르츠 작업에서 입체-미래주의의 역동적 벡터와 강한 선, 그리고 표현주의 회화의 색채 도식이 보인다. 그러나 슈비터스가 길거리에서 모은 금속이나 목재, 혹은 다른 재료의 파편들을 도입하자 작품은 급진적으로 달라지기 시작했다.[1] 형태나 형식적인 측면에서 볼 때 ▲ 여기에는 프랑시스 피카비아의 기계 형태 작품의 영향이 어렴풋이 ● 느껴지기도 한다. 그러나 표현주의, 입체주의, 미래주의, 혹은 피카비아의 다다이즘의 영향이든, 그의 반응은 '멜랑콜리한' 특수한 형식으로 변형돼 나타난다. 그는 회화가 테크놀로지의 대상으로 완전히 변형되는 것에 대해, 혹은 기계 형태적 형식을 구성의 형상으로 만드는 것에 대해, 혹은 표현주의의 과장된 인도주의적 이상에 대해 반응했다. 그는 멜랑콜리한 명상의 태도로 기술-과학 유토피아주의에 대항함으로써 그것을 알레고리적으로 해석하는 미술가로 되돌아갔다.

당연히 슈비터스의 작업에 나타난 파편들은 다다에 대한 확실한 동조로는 받아들여지지 않았다. 그리고 이미 1919년 초에 베를린 다 ■ 다 그룹의 지도자 리하르트 휠젠베크는 슈비터스를 독일 다다의 '비더마이어'(Biedermeier, 독일 미술과 생활에서 19세기 초반에 유행한 양식으로 규범적 혹은 부르주아적인 어떤 것을 경멸조로 묘사하던 용어)라고 비난했다. 휠젠베크는 이 용어를 통해 슈비터스가 여전히 회화를 명상적 경험을 위한 공간으로 지속하려 한다는 점을 지적했다. 슈비터스는 테크놀로지적 오브제, 자신의 작업에 나타나는 발견된 재료는 새로운 **회화**의 유형을 구상하기 위한 기능만 가질 뿐이라고 끊임없이 강조했다. 그는 그

테크놀로지적 오브제가 회화를 치환하게 될 레디메이드라든가, 드로잉의 유효성을 거부하는 형태학, 혹은 표현주의 미술에서 시각적 강렬함이라는 유산을 파괴하는 다색 오브제라고 결코 이론화하지 않았다. 여전히 슈비터스의 궁극적인 목표는 "동시대의 경험을 위한 회화"를 구상하는 일이었다.

이때 슈비터스의 드로잉에서도 유사한 변화가 일어났다. 갑자기 예전부터 수집해 오던 우표를 기계적 드로잉 요소로서 배치함으로써 표현주의의 표현 기법인 각지고 뾰족한 윤곽을 인쇄된 우표의 기계적인 그림과 병치한 것이다. 그러나 이들 요소는 콜라주에서처럼 주로 시적 혹은 회화적인 것으로 읽을 수 있는 대상의 구축을 강조했 ▲ 을 뿐, 구성적 구조나 독해의 질서를 피카비아의 기계 형상 초상화에 서처럼 완전히 균질화된, 기계 생산된 이미지로 환원하지는 않았다.

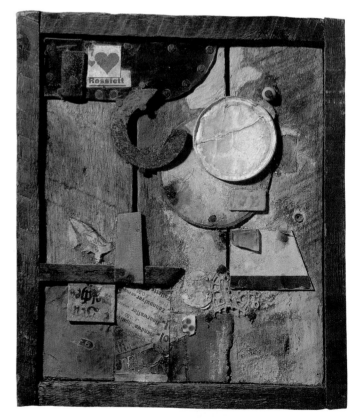

1 · 쿠르트 슈비터스, 「말 기름 메르츠 회화 Merzbild Rossfett(Horse Fat)」, 1919년경
아상블라주, 20.4×17.4cm

▲ 1916b, 1919　　● 1908, 1909, 1911, 1912, 1916a, 1921a　　■ 1916a, 1920　　▲ 1916b, 1919

오히려 그의 드로잉은 손으로 한 수작업과 기술 기반의 텍스트 생산 사이의 긴장 속에서 작동한다.

이와 유사한 모호함은 슈비터스의 추상적 음향시에서도 찾을 수 있다. 이 필생의 프로젝트가 크리스티안 모르겐슈테른 같은 20세기 초 문필가들의 전통 속에 있는 독일 무(無)논리시의 대표작 『안나 꽃에게(An Anna Blume)』에서부터 시작됐다는 사실은 널리 알려진 사실이다. 신랄하고 익살스러운 탄성과 현란한 경의를 담고 있는 슈비터스의 글은 표현주의의 돈강법과 20세기 초 독일 문학의 감수성 모두에 대한 다다적 조롱이라고는 하지만, 그 글의 입장은 여전히 모호하

▲ 다. 다시 말하자면, 슈비터스의 시는 러시아 입체─미래주의 시가 언어의 형식주의적 이론화의 맥락에서 만든 언어학적 자기 지시성에 초점을 맞추기보다 내러티브와 재현의 가장 급진적인 해체와 양가적 관계를 맺는다. 유사하게 그의 시는 동시대 베를린에서 라울 하우스만 같은 다다 예술가들이 시의 텍스트를 분할했던 것과 비슷한 입장

● 을 취한다. 당시 다다 예술가들은 오로지 시를 완전하게 비어휘적인 구조의 문제로 만들면서, 음소보다 자소를 더 중요하게 생각했다.

처음부터 슈비터스는 어떤 정치적 의도도 갖지 않았고, 자신의 작업을 회화의 전통 안에 놓기를 원했다. 그의 목표는 완전히 미학적이면서 새로운 조형 형식의 체계를 만드는 것이었다. 따라서 그는 베를린 다다로부터 한층 더 멀리 떨어져 있었다. 잠깐 공백 기간이 있긴 했지만 그는 하노버에 머물며 자신의 프로젝트를 계속 발전시켰다. 곧 주변에 친구와 동료들이 모여들면서 그는 독립된 아방가르드 무대의 중심이 됐다. 특히 미술관 관장이었던 알렉산더 도너(Alexander Dorner)는 국제적 아방가르드 활동을 이 지방 도시로 가져와 조직하는 데 중심적인 역할을 했다.

슈비터스와 리시츠키의 공동 작업

1925년 도너는 하노버 란데스 갤러리를 위한 중요한 설치물을 제작하기 위해 러시아 구축주의자 엘 리시츠키를 독일로 다시 초청했다.(리시츠키는 1909~1914년까지 다름슈타트에서 건축과 공학을 공부했고, 20년대 초반까지 오랫동안 독일에 체류하면서 다수의 프로젝트에 참여했다.) 1922년에 러시아 구축주의와 생산주의를 처음 접한 슈비터스는 리시츠키와 친구가 됐으며 함께 작업했다. 1923년 슈비터스는 잡지 《메르츠》 8/9호의 디

■ 자이너이자 공동 편집인으로 리시츠키를 불러들였다. 1924년 4월에 발행된 이 잡지는 '나스키'(Nasci, '탄생' 혹은 '생성')라고 불렸는데, 이는 분명히 구축주의와 다다의 이상이 맺은 계획적인 동맹이었다. 역사적으로 돌이켜 보면 이 두 모델이 유익한 상호 교환의 기초를 제공했을 것 같지는 않지만, 이와 같은 만남의 생산성을 추적할 수 있는 가장 적당한 사례는 1926년 리시츠키와 슈비터스가 한 공동 작업이다.

그때까지 두 미술가는 자신들의 프로젝트를 회화 작업, 혹은 조각 작업에서 점차 건축적 공간에 대한 연구로 변형시키고 있었다. 예를 들어 1923년의 〈베를린 미술대전〉에 출품된 「프로운 방(Proun Room)」에서 리시츠키는 자신의 아이디어를 먼저 삼차원으로 변형해 벽과 천장을 기하학적 형태와 부조로 디자인했다.[3] 여기에 새로운 디스

2 · 엘 리시츠키, 쿠르트 슈비터스의 《메르츠》를 위한 표지 디자인(8/9호, 4~7월호), 1924년

플레이 형식을 이론화하기 위한 도너의 강도 높은 시도가 추가됐다. 즉 도너는 아방가르드 회화와 조각에 적합한 재현과 디스플레이에 적합한 공간을 만들기 위해 전통적인 미술관 공간을 다시 디자인하려고 했다. 이미 리시츠키는 국제 아방가르드 추상미술을 전시하기 위해 1926년 〈드레스덴 국제 미술전〉의 한 공간을 디자인한 적이 있었다. 첫 번째 모델에서 그는 벽에 좁은 나무 널빤지들을 수직으로 설치하고 그 표면에 회화를 걸어서 벽을 철저하게 강조했다. 이 널빤지들은 작품을 설치할 표면 전체에 일정한 간격으로 배치됐으며 흰색, 회색, 검정색으로 칠해졌다. 역설적이게도 1926년의 드레스덴 전시의 최종적인 공간 디자인은 반모더니즘적 지역주의로 회귀한 건축의 충실한 지지자로 알려진 보수적인 독일 건축가 하인리히 테세노브(Heinrich Tessenow)가 맡았다.

도너는 드레스덴 전시를 위한 리시츠키의 초기 디자인을 보고 그를 하노버로 부를 결심을 했다. 그리고 리시츠키는 하노버에서 「제품 시연실」[4]이라고 불리는 추상미술 디스플레이를 위한 진열실의 두 번째 디자인을 맡았다. 하노버 체류 기간이 연장된 만큼 슈비터스와 리시츠키의 우정은 더욱 돈독해졌다. 슈비터스는 이미 회화와 콜라주를 그만두고 그의 첫 번째 건축 프로젝트인 「메르츠바우」[5]로 이동한 상태였다. 처음에 자신의 집 1층 작업실에서 시작한 그는 점차 주거용 방의 전통적인 입방체 공간의 모든 양상들을 변형시켜 점점

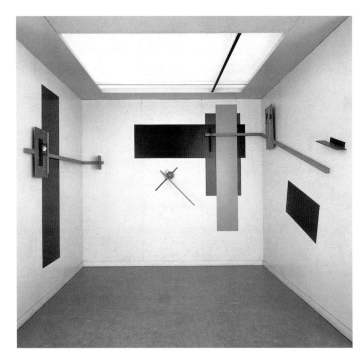

3 • 엘 리시츠키, 「프로운 방 Proun Room」, 1923년(1965년에 재현)
3,000×300×260cm

더 왜곡된 다중 시점의 공간 구조를 만들었다. 그는 자신이 만든 공간 안에 채색된 목재 부조를 설치하고 다양한 오브제와 여러 형태들을 붙였다.

서로 반대되는 「메르츠바우」와 「제품 시연실」의 두 작가가 서로 절친한 유대 관계를 맺었다는 사실은 20세기 중반 독일 아방가르드에서 가장 수수께끼 같은 일이다. 그러나 이 두 작가는 그들이 미술 작품과 관련해서 촉각성과 신체적 경험의 문제를 강조했다는 점에서 서로 연결된다. 왜냐하면 현재의 미술관 안으로 아방가르드 회화와 조각을 수용하려는 리시츠키의 프로젝트는 참여를 통한 해석과 지각의 새로운 방식에 대한 도너의 요청에 주로 초점을 맞추었기 때문이다. 도너의 프로젝트는 촉각 경험을 확대하여 작가/대상/관람자가 협업하는 공간으로서의 미술관을 제안하는 것이었다. 리시츠키가 디자인한 설치 작업은 관람자가 열고 움직일 수 있는 서랍장, 진열장, 선반에 중점을 두었다. 이로 인해 관람자는 자신을 관람자의 위치에 다시 놓는 일, 혹은 대상을 새로운 관계 속에 놓는 일에 직접적으로 연루됐다. 이런 설치 작업에서 촉각과 감촉은 급진적으로 바뀐 지각적 상호작용 방식의 요소들이었으며, 미술관이라는 명상적 공간을 아카이브로 바꿔 놓았다.

그러나 도너는 리시츠키가 「제품 시연실」의 디자인을 통해 독특한 기여를 하게 될 것이라는 사실을 예견하지 못했다. 리시츠키는 전시 공간과 이곳의 디스플레이 장치 및 관습을 변형함으로써 미술관 제도의 역사적 변형뿐 아니라 미술관에 전시된 대상들의 위상을 변형시켰다. 즉 소위 숭배의 대상이던 미술품을 순수한 전시가치를 지닌 대상으로, 초역사적으로 이해할 수 있는 대상으로부터 역사적 특수성을 지닌 대상으로 이동시켜 아카이브의 목적에 반드시 필요한 범주의 대상이 되게 했다. 기능, 관람자, 제도적 정의의 측면에서 미술

4 • 엘 리시츠키, 「추상적 진열실: 제품 시연실 The Abstract Cabinet: Demonstration Room」, 하노버 란데스 갤러리, 1927~1928년(1935년 설치 사진)

관을 변화시킬 필요가 있다는 이러한 구상은 일찍이 1919년 소비에트에서 생겨났다. 그 당시 미술가들은 미술 작품의 성격을 숭배에서 전시로 재조정하고, 공간을 보는 관점을 제의적 차원에서 아카이브적 차원의 공간으로 변형하는 문제를 논의했다.

촉각성에 대한 이런 공동의 관심사를 빼면 슈비터스의 「메르츠바우」는 리시츠키의 접근법이 가진 모든 양상을 전복했다. 리시츠키의 접근법을 미술 작품의 디스플레이와 작품의 독해에서 가장 마지막까지 남아 있는 제의적 요소의 합리적인 변형이라고 한다면 「메르츠바우」의 공간은 반대로 명확히 제의적인 공간으로서, 오브제와 전시는 총체예술의 상태를 지향하는 거의 바그너적인 열망과 완전히 결합되어 있었다. 「메르츠바우」의 공간에서는 모든 감각, 즉 모든 지각 요소들이 전시되는 대상, 구조, 재료와 시각적·인지적·신체적으로(물리적으로) 상호작용하는 총체적으로 강화된 형식으로 통합됐다. 동굴 혹은 'Bau'를 만들고자 한 슈비터스의 시도는 독일어에서 이 단어가 갖는 함축적 의미를 전달한다. 즉 이 단어는 동물의 은신처(Bau의 원래 의미)부터, 산업혁명 이전 사회에서 공동체를 만들어 연대하며 성당을 건축한 중세의 길드들과 그 집단 구조를 연상시키는 유명한 바우하우스 선언까지도 함축한다. 슈비터스는 끊임없이 무언가를 삽입해서 지각의 신체적 차원을 강조하는 대상, 질감, 재료를 총체적으로 디스플레이했는데, 이런 원천들도 그렇게 삽입되었다. 더욱이 그는 사

▲ 1923

람들로부터 신체와 관련된 은밀한 것들(이를테면 소변통이나 친구의 머리카락)을 받아 구조물을 만들었다. 그는 그 구조의 다양한 층에 이 은밀한 물건을 저장하고 끼워 넣었다. 그리하여 비이성적·비아카이브적·비제도적 공간을 만들어 냈고, 그 공간에서 무의식적인 건축적 공간의 총체성으로 퇴행하는 그 어떤 것, 즉「성애적 비참함의 성당(The Cathedral of Erotic Misery)」이라 불린 것이 만들어졌다.

아방가르드 디자인의 양극단

그러므로 슈비터스의「메르츠바우」와 리시츠키의「제품 시연실」은 20년대의 아방가르드 디자인에서 서로 극단적으로 대립하는 두 개의 가능성으로서 이론화할 수 있다. 바우하우스의 이데올로기와 비교한다면 분명 슈비터스와 리시츠키는 모두 바우하우스 정신인 유토피아주의에 속하지는 않는다. 바우하우스의 유토피아주의는 동시대의 일상생활과 일상 건축을 합리화라는 방식과 민주화된 소비라는 형식을 통해 변화시키려고 시도했다.「메르츠바우」는 슈비터스가 일생 동안 계속한 것인데(하노버의「메르츠바우」가 1943년 연합군의 폭탄 투하로 파괴된 후 슈비터스는 노르웨이에 두 번째 버전을 설치했다. 노르웨이는 1937년에 그의 작품이 뮌헨의 〈퇴폐 '미술'〉전에 전시된 후에 그가 이민간 곳이었다. 그리고 북잉글랜드의 앰블사이드 근처에 있는 세 번째 버전은 1948년 죽기 직전에 만들었다.) ▲ 이 작업에서 완전한 합리화의 공간이라는 개념은 모든 차원에서 거부됐다. 공간을 도구화하거나 합리화하는 프로젝트의 의도는 일상생활의 가장 내밀한 영역으로 곧바로 다가가는 것이었고, 그 영역에서 가장 중요한 것은 기능이었다. 왜냐하면 일상의 행위들은 계획과 통제, 더 큰 효율성의 원칙을 따르기 때문이다. 이 점에서 보면 슈비터스의「메르츠바우」는 총체적으로 비효율적인, 즉 완벽하게 기능 장애적인 공간을 제시했으며, 공간 경험을 합리성, 투명성, 그리고 도구화에 종속시키는 것에 대한 완전한 거부를 보여 줬다. 이러한 공간을 배경, 동굴 그리고 다른 종류의 집이라고 강조함으로써 슈비터스는 육체의 기능을 가진, 세속화됐으면서도 제의적인 공간, 즉 엄격하게 통제되는 공론장 바깥에 그러한 공론장에 반대하며 육체를 복원하는 공간을 창조했다.

리시츠키의 공간 역시 그 외형에도 불구하고 바우하우스 디자인의 기능적 영역과는 완전히 다르다. 그 이유는 완전하게 변형된, 미술 작품의 지각 조건을 재이론화하는 공간이기 때문이다. 즉 리시츠키의 공간은 어떤 점에서는 미술관이라는 제도의 재이론화를 위한 프로그램이다. 그 공간은 추상미술, 아방가르드 미술의 역동적인 디스플레이로 잘못 해석돼 왔는데, 그 이유는 리시츠키가 아방가르드 미술의 미끈한 디자인을 취함으로써 역동적인 디스플레이를 지지하는 것처럼 보였기 때문일 것이다. 이런 해석은 리시츠키가 미술관이 역사화와 아카이브적 체제의 제도로 점차 변형되고 있다고 본 수준을 강조함으로써 정정돼야만 한다. 나아가 리시츠키가 가장 진보된 형식의 추상으로도 이젤 회화에 내재된 인지적이고 지각적인 방식이 더 이상 구원받거나 회복될 수 없음을 알고 있었다는 것은, 그가 이미 추상에 대한 아방가르드적 전망에 내부적 비판을 가했음을 의미

▲ 1937a

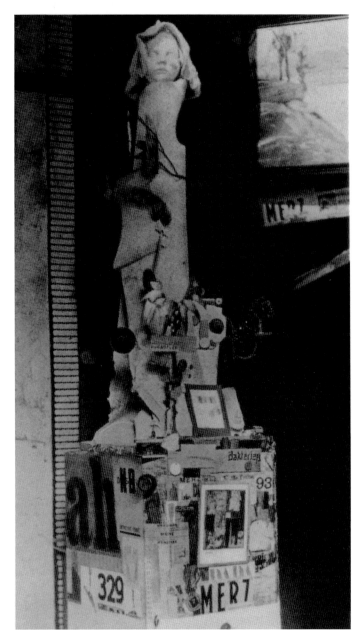

5 · 쿠르트 슈비터스,「하노버 메르츠바우: 메르츠 기둥 The Hanover Merzbau: The Merz Column」, 1923년
혼합매체, 크기 미상(파손됨)

한다. (지금의 관점에서)「제품 시연실」에 전시된 추상의 실례를 보면 오브제들이 전시되는 방식 자체에서 이미 비판이 시작되고 있음을 알 수 있다. 왜냐하면 궁극적인 예술 작품이 된 것은 리시츠키의 부조(벽 구조, 진열장, 서랍장, 이동식 패널)이고, 반면에 추상회화는 그 급진성에도 불구하고 한낱 이미 대체된 미학의 도해가 되어 버렸기 때문이다. BB

더 읽을거리

Elizabeth Burns Gamard, *Kurt Schwitters' Merzbau* (Princeton: Princeton Architectural Press, 2000)
John Elderfield, *Kurt Schwitters* (London: Thames & Hudson, 1985)
Joan Ockman, "The road not taken: Alexander Dorner's way beyond art," in R. E. Somol (ed.), *Autonomy and Ideology: Positioning an Avant-Garde in America* (New York: The Monacelli Press, 1997)
Nancy Perloff and Brian Reed (eds), *Situating El Lissitzky: Issues and Debates* (Los Angeles: Getty Research Institute, 2003)
Henning Rischbieter (ed.), *Die Zwanziger Jahre in Hannover* (Hanover: Kunstverein Hannover, 1962)

1927a

브뤼셀에서 상업미술가로 활동하던 르네 마그리트가 파리 초현실주의 운동에 가담한다. 광고 기법을 활용한 그의 미술은 언어와 재현의 애매함을 탐색한다.

1920–1929

르네 마그리트(René Magritte, 1898~1967)는 브뤼셀에 있을 때 집 뒷마당 창고에서 상업미술 전문 스튜디오를 운영했으며, 그 후 파리에서도 때때로 의뢰받은 책 디자인과 광고 업무를 병행하면서 생계를 유지했다. 일부 비평가들에게는 그의 냉담한 재현 양식이 지나치게 상업적으로 보였다. 그러나 시각적 재현 형식과 언어적 재현 형식 간의 관계, 그리고 대상을 환기하거나 관념을 암시할 때 이 두 형식 사이에서 일어나는 상호작용(흔히는 간섭)에 대한 마그리트의 지속적인 관심은 이와 같은 상업미술 경력으로 설명될 수 있다. 또 이것은 그가 왜 후일 그의 중요한 회화들을 여러 차례 복제품으로 제작하기를 원했는지도 설명해 준다. 파이프 그림에 "이것은 파이프가 아니다.(Ceci n'est pas une pipe.)"라는 글이 씌어 있는 작품 「이미지의 배반」[1]은 다섯 차례 발행됐는데, 그중 한 번은 대형 간판으로 제작됐다. 또 다른 사례로 한낮의 하늘과 밤풍경을 배경으로 어둑한 집 한 채가 가로등 조명을 받고 있는 「빛의 제국(Dominion of Light)」(1952)은 열여섯 점의 유화와 일곱 점의 구아슈 작품으로 만들어졌다.(최초의 것은 1949년, 마지막 작품은 1964년) 1965년에 마그리트는 사베나 항공사의 광고 '하늘-새'에 사용될 것을 알고 자신의 1963년 작품 「대가족(The Great Family)」을 표절했다. 여기서 형상의 실루엣은 작품 「유혹자(The Seducer)」에서와 마찬가지로 그것을 둘러싼 배경색으로 채워진다. 구체적으로 말하자면 새의 실루엣은 배경의 구름으로 채워진다.

순수예술과 상업예술 간의 상호 보완 가능성은 기본적으로 대중문화의 본성에서 기인한다. 광고에 의해 부추겨진 상품에 대한 욕망은 유일무이한 대상보다는 다수의 복제품 중 하나에 대한 열망으로 대체된다. 발터 벤야민이 「기계 복제 시대의 예술 작품」(1936)에서 주장했듯이 그런 욕망은 "복제를 통해 유일무이한 대상"과 동등한 감각을 이끌어 내는 것을 목표로 한다. 상품 문화는 유일무이함과 거리두기라는 관념(벤야민이 '아우라'라고 말한)을 체험에서 제거하는 동시에, 미디어 이미지의 유혹과 자기 미술을 표절하는 미술가의 스펙터클을 위한 자리를 마련했다.

그러나 초현실주의적 모든 입장은 기성품과 대량생산품을 피해 가는 것처럼 보인다. 그 대신 대상이 아무리 진부한 일상용품이라 할지라도 놀라움과 계시적인 힘(앙드레 브르통이 '경이로운'이라 하고, '객관적 우연'이라고 이론화했던)으로 재충전함으로써, 반복될 수 없는 충격의 순간

을 얻고자 한 듯하다. 30년대와 전후 시기에 걸쳐 초현실주의자들이 보석 디자인, 백화점 디스플레이, 할리우드 영화 세트 제작 등과 같은 일에 손을 댔을 때 전후 세대 미술가들은 이런 상업화의 움직임이, 현실을 변형시켜 혁명적 의식을 고취한다는 초현실주의 본연의 목표를 저버리는 일이라고 생각했다. 벨기에 크노케-르-주트에서 마그리트의 회고전이 열렸던 1962년, 벨기에 초현실주의의 2세대이자 《벌거벗은 입술(Naked Lips)》의 편집자였던 마르셀 마리엥(Marcel Mariën, 1920~1993)은 잡지 구독자들에게 '마그리트'의 위조 서명이 들어간 '대박 세일' 전단지를 배포했다. 전단의 상단에는 레오폴트 1세 대신 마그리트의 얼굴을 몽타주한 벨기에 지폐가 복제돼 있었고 하단에는 자신의 회화가 땅, 모피 코트, 보석과 다를 바 없이 돈에 눈먼 투기에 사용되고 있다는 마그리트의 불평이 적혀 있었다. 본문의 내용은 이렇다. "나는 누구나 신비를 구입할 수 있게 함으로써 이처럼 신비가 불명예스럽게 착취되는 상황을 끝장내려 한다. 구매에 대한 세부사항은 하단 참조.(우편 주문 방식) 이로써 부자와 가난한 자 모두 진정한 신비의 문턱에 이를 수 있게 되기를 바란다.(액자 가격은 별도)"

반복 강박

그러나 복제에 매혹을 느끼고 직접 실천했던 마그리트가 결과적으로는 초현실주의적 '순수성'을 훼손했던 것만은 아니라는 주장 또한 가능하다. 그의 초기 회화 작품들은 여러 차례 복제되면서 서로 내재적인 관계를 구성한다. 1928년 그가 그린 폴 누제(Paul Nougé, 1895~1967)의 초상에서 벨기에 시인의 이미지는 중복되고, 작품 「피비린내 나는 하늘」[2]에서 피투성이가 된 새의 사체가 바위 절벽을 배경으로 네 번 중복되어 배열된다. 실제로 마그리트를 초현실주의자로 규정할 수 있는 요인 중 하나는 애초부터 그의 작품을 지배했던 중복 형식에 있는지도 모른다. 왜냐하면 이런 중복 형식은 프로이트의 두려운 낯섦(언캐니)이나 반복 강박 개념과 연관되어 시도됐던 초현실주의적 중복의 한 변형이기 때문이다.

프로이트는 두려운 낯섦의 느낌을 오래전부터 알고 있던 그 무엇의 회귀로 정의하면서, 이런 감정에는 죽음 충동의 반복 강박과 관련된 불안감이 수반된다고 분석한 바 있다. 그러므로 두려운 낯섦은 삶의 한가운데 출몰하는 살아 있지 않음(the non-living)과 같은 것이다.

▲ 1935　　● 1924　　▲ 서론 1, 1924

1 · 르네 마그리트, 「이미지의 배반 The Treachery of Images」, 1929년
캔버스에 유채, 60×81cm

다시 말해 그것은 살아 있는 죽은 자(the living dead)의 귀환이다. 이런 느낌으로 충만한 마그리트 이미지 중 하나가 「인간 조건」[3]이다. 여기서 하나의 풍경은 동일한 풍경 그림에 겹쳐진다. 겹쳐진 재현의 가장자리는 그 너머의 풍경과 거의 일치하여, 과거엔 투명하게 현실을 보여 준다고 여겨진 원본 이미지가 이제 재현에 '불과한' 것임을 드러낸다. 따라서 죽어 버린 중복(재현)은 살아 있는 현실 사이에서 분출해 그 견고함을 위협하고, 거울을 통해 귀환하는 뱀파이어처럼 그 실체를 빨아들인다.

초현실주의의 맥락에서 로제 카유아(Roger Caillois)는 살아 있는 죽은 자의 섬뜩함에 대한 다른 사례를 제시한 바 있다. 그것은 동물의 의태에 관한 것으로, 무생물로 위장한 생물을 모방해 죽은 척하는 사마귀의 예에서 볼 수 있듯이 이것은 현기증 나도록 끝없이 모방이

▲ 이어지는 거울의 방을 연상시킨다. 이것은 60년대 허상(시뮬라크룸)이라는 용어로 설명되는 현상이기도 하다. '죽은 척하는' 죽은 동물과 마찬가지로 허상은 엇비슷한 사물들을 서로 연결하는 중대한 내부 고리가 끊긴 닮음의 경우를 제시한다. 사마귀의 경우에는 '살아 있음'

이, 타락 이후의 인간에게는 '죄의 부재'가 그러하다.(애초에 인간은 신의 형상을 모방해 만들어졌다. 그러나 타락한 이후의 인간은 더 이상 신과 닮지 않았다.) 그럼에도 불구하고 위 두 사례에서 산 곤충을 죽은 곤충의 시체와, 혹은 원죄의 인간을 무죄의 인간과 구분할 수 있는 최종 심판이 존재한다. 그러나 궁극적으로 모든 것이 허상인 상태에서는 원본과 복제품, 죽음과 삶을 변별할 수 있는 수단이 존재하지 않는다. 이것이 바

▲ 로 원본 **없는** 복제품들의 세계이다. 미셸 푸코는 마그리트와 허상적인 것에 대한 자신의 책 『이것은 파이프가 아니다』(1968)의 말미에서 이런 세계를 환기시킨다. "언젠가 이미지 그 자체가 계열선(系列線)을 따라 무한히 확장되는 상사(similitude)를 매개로 자신의 정체성은 물론, 그것에 부여된 이름마저 잃게 되는 상황이 도래할 것이다. 캠벨, 캠벨, 캠벨, 캠벨(앤디 워홀의 수프 캔에 대한 지시)."

푸코가 분명하게 허상이라는 관념에 근거해(그러나 초현실주의와는 무관하게) 문예 이론을 전개한 것은 벨기에에 있는 마그리트의 동료들이 마그리트가 그들을 배반했다고 생각한 60년대 초반의 일이었다. 푸코의 이런 연구를 보여 주는 책인 『죽음과 미궁(Death and the Labyrinth)』

▲ 1930b

▲ 1971

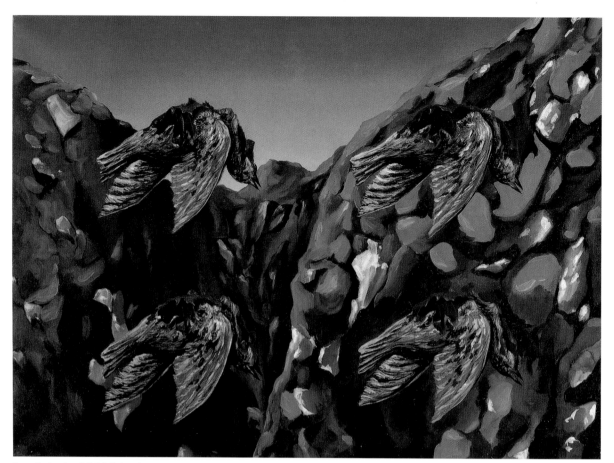

2 · 르네 마그리트, 「피비린내 나는 하늘 The Murderous Sky」, 1927년
캔버스에 유채, 73×100cm

(1963)은 작가 레몽 루셀에 대한 내용으로 마그리트는 이 책을 알고 있었을 뿐 아니라, (생명체로부터 삶을 갉아먹는 죽음처럼) 단어에서 본래의 의미를 박탈하는 루셀의 절차에도 관심을 갖고 있었다. 1966년 마그리트는 당시 푸코가 저술한 『사물의 질서』에도 관심을 보였는데, 실제로 이 책의 제목은 당시 열렸던 마그리트의 전시 제목과 같았다. 1966년 마그리트와 서신을 교환하며 지속적인 관심을 보였던 푸코는 1968년에 직접 마그리트의 작품을 소개했다.

마그리트의 「이미지의 배반」을 구체적 사례로 삼은 푸코의 분석은 "실물 학습(object-lesson)" 그 자체이다. 실물 학습이란 교사가 칠판에 그림을 그리고 그 아래 이름을 적어 넣는 프랑스 초등학교 수업의 한 형태를 말한다. 푸코는 이런 그림과 이름의 조합을 공통의 자리(lieu commun), 또는 축어적 의미 그대로 "공통 배경"이라고 불렀다. 그것은 ABC 책(A는 사과(apple)를, B는 아기(baby)를, C는⋯⋯)에서부터 교과서의 설명이나 사전 표제어, 그리고 온갖 종류의 과학적 설명서에 이르기까지 경험하게 되는 관례를 지칭한다. 이런 관례에서 삽화와 텍스트의 영역을 가르는 하얀 공백은 실제로 그것들을 강력하게 결합시킨다. 그 결합은 바로 철학자 루트비히 비트겐슈타인이 "언어 게임" 또는 "삶의 형식(a form of life)"이라고 불렀던 것과 일치한다.

이런 관례의 위력은 우선 실물 학습의 경우 재현이 사라진다는 사실에 있다. 푸코는 다음과 같이 말한다. "재현이 좋으나 칠판 위에 흑연이나 백묵이 남긴 물리적 자국이라는 건 상관없다. 그것은 화살이

▲ 1958

나 지시봉처럼 특정 [사물]을 멀리서 혹은 다른 데서 '지시'하는 것이 아니다. 그것이 바로 [그 사물]이다." 둘째, 한 쌍의 그림-캡션에 약호화된 관계는 세계 내 사물과 그것이 투명하게 전달되는 이미지(복제) 간의 진리 관계다. 이렇게 '공통의 자리'는 지식의 토대로 작용한다. 푸코는 이미지와 캡션을 연결하는 통로를 언급하며, "지시, 명명, 모사, 분류의 모든 관계는 몇 밀리미터의 하얀, 페이지의 고적한 모래밭, 바로 거기서 성립된다."고 썼다.

푸코에 의하면 '칼리그람'이라는 모더니즘의 전통은 공통의 자리의 진부함을 공격했지만 오히려 그 진부함을 강화하는 결과를 가져왔다. 기욤 아폴리네르가 비에 대한 시를 쓰면서 비가 내리는 모양 그대로 그 시를 수직적으로 배치한 의도는 공통의 자리를 구성하는 두 부분을 보다 고차원적인 질서로 통합하여 **비**라는 단어가 새롭게 페이지에 새겨진 대상으로 사라지게 하기 위함이었다. 푸코에 따르면 이런 투명성은 무용하다. 왜냐하면 시를 읽는 동안에 우리는 그것이 만든 이미지를 간과하며, 이미지를 읽는 동안에는 그 단어들을 무시할 수밖에 없기 때문이다. 그럼에도 불구하고 칼리그람이 가진 이런 문제점으로부터 마그리트의 작품이 나올 수 있었다고 푸코는 주장한다. 그 이유는 「이미지의 배반」에서 발생하는 것 또한 일종의 "흐트러진 칼리그람(unraveled calligram)"이기 때문이다.

이미지는 물론 "이것은 파이프가 아니다."라는 문장 또한 직접 손으로 그려 넣었다는 점에서 이 작품은 칼리그람적이다.(이런 결과는 마그

▲ 1911, 1912

3 · 르네 마그리트, 「인간 조건 The Human Condition」, 1933년
캔버스에 유채, 100×81cm

리트가 대상을 제시한 방식이 진부하다는 점에서 비롯된다.) 그러나 이 칼리그람은 흐트러지는데, 그 이유는 그림-시에 필수적인 동어반복과 실물 학습의 진리 내용 모두가 단번에 해체되기 때문이다. 이 작품에서 그런 해체가 가능한 것은 최소한 세 가지 의미로 작용하면서 관람자를 혼란에 빠트리고 종국에는 스스로의 기능마저 부정하는 결과를 가져온 **이것**이라는 단어에 있다. "이것은 '파이프'가 아니다."라는 문장에서 **이것**은 '파이프'라는 단어를 가리키면서 단어와 그림 사이에 존재하는 비유사성을 지시하는가? 그것은 자기 자신, 즉 **이것**이라는 단어를 가리키면서 이런 형태의 언어와 재현 간의 비유사성을 지시하는가? 아니면 그것은 실물 학습 전체를 가리키면서 실물 학습, 그리고 그것과 투명한 관계에 놓여 있다고 가정되는 실재 세계 간의 비유사성을 지시하는가? 이 세 가지 비유사성 모두가 참이라고 할 때 **이것**이라는 단어를 모순적으로 구사하는 이와 같은 시도에서 산산조각 나는 것은 언어로 기호화된 '진리 내용(truth)'이다. 다시 말해 여기서 **이것**이라는 단어에 응축된 언어의 지시적인 측면은 더 이상 그 근원적인 역할을 담당하지 못한다.

푸코는 사물과 캡션을 이어주는 흰색 통로로 되돌아와 다음과 같은 결론을 내렸다. "그런 간극을 삼켜 버린 것이 칼리그람이라면" 마그리트의 칼리그람은 정반대로 "칼리그람이 사물을 묘사하면서 매단 덫을 해체한다. 하지만 해체하는 순간 대상도 사라져 버렸다. …… 덫은 공중분해됐다. 다시 말해 이미지와 텍스트는 나름의 무게

를 가지고 각자의 위치로 떨어진다. 그것들은 더 이상 **공통 배경**을 갖지 않는다." 실재 세계의 모델인 사물이 뒤에 놓여 언제나 투명하게 진리가치를 보증하던 지식의 영역에서 사라졌다면, 남는 것은 시뮬라크룸의 상황, 즉 원본 없는 복제품의 세계이다.

흐트러진 미술관

40년대 마그리트나 폴 누제, 마르셀 마리엥, 크리스티앙 도트르몽과 같은 벨기에 초현실주의자들의 영향을 받으며 청년 시인으로 활동하▲던 마르셀 브로타스는 애초부터 '대박 세일'에서 불거진 마그리트에 대한 양면적인 태도에 공감했다. 그러나 1968년 이후 자신의 '현대미술관'을 만들기 시작한 브로타스는 언어가 허상적으로 작동할 수 있다는 가능성에 매료됐으며, 이에 푸코의 텍스트를 통해서 알게 된 마그리트의 전략이 그에게 중요한 요소가 됐다. 1972년 뒤셀도르프에 위치한 '현대미술관 독수리 부'에서 개최한 〈점신세에서 현재까지의 독수리〉라는 전시에서는 "이것은 예술 작품이 아니다."라는 푯말을 부착한 수백 가지의 사물들을 전시했다. 브로타스는 마르셀 뒤샹의 명제와 마그리트의 반(反)명제 간의 모순을 공식화한 것이 바로 "이것은 예술 작품이 아니다."라는 캡션이라고 설명하면서 전시 도록의 마●주보는 페이지에 뒤샹의 「샘」과 마그리트의 「이미지의 배반」을 복제해 넣었고, 독자들에게 푸코의 『이것은 파이프가 아니다』를 일독하라고 권유했다.

이와 같은 '단축'을 이해하려면 우선 뒤샹의 레디메이드에서 실행된 실물 학습이 지시하는 바가 예술 작품을 발생시키는 제도적인 맥락 전체임을 인식해야 한다. 그 이유는 변기나 빗, 모자걸이와 같은 일상용품들이 예술의 지위를 부여받게 되는 것은 바로 그런 맥락을 통해서이기 때문이다. 둘째로 마그리트의 '흐트러진 칼리그람'이 어떻게 무수한 화살들로 실물 학습을 좌절시키는지를 알 필요가 있다. 브로타스의 작품에서 그 화살들은 예술 작품이 아닌 푯말 그 자체를 지시하거나, (대다수는) 독수리 모형이나 독수리가 그려진 코르크 마개처럼 미적 대상도 아니면서 예술 작품도 아닌 진열물들을 지시한다. 혹은 그 화살은 '허구'의 상태로 제시된 전시 전체를 지시하기도 한다. 왜냐하면 뒤샹이 미술관 제도가 관례적임을 노출시키려 했다면, 브로타스는 그 제도가 시뮬라크룸임을 보여 주고 있기 때문이다. RK

더 읽을거리
미셸 푸코, 『이것은 파이프가 아니다』, 김현 옮김 (민음사, 1998)
Thierry de Duve, "Echoes of the Readymade: Critique of Pure Modernism," *October*, no. 70, Fall 1994
Denis Hollier, "The Word of God: 'I am dead'," *October*, no. 44, Spring 1988
David Sylvester and Sarah Whitfield, *René Magritte: Catalogue Raisonné*, five volumes (Houston: Menil Foundation; and London: Philip Wilson Publishers, 1992-7)

▲ 서론 4, 1972a ● 1914

1927_b

콘스탄틴 브랑쿠시가 스테인리스스틸로 「신생」을 제작한다. 그의 조각 「공간 속의 새」를 둘러싸고 미국에서 벌어진 공판에서 고급예술과 산업 생산 모델 간의 경쟁이 본격화된다.

콘스탄틴 브랑쿠시(Constantin Brancusi, 1876~1957)는 1907년 한 달 동
▲ 안 프랑스에서 오귀스트 로댕의 50명의 조수 중 한 명으로 일하면서
다음과 같은 서로 반(反)명제적인 두 개의 현상을 보았을 것이다. 첫
째, 그는 '점 찍는 일을 전담하는 조수들'(조각적 구상을 석고 모형에서 대리
석으로 옮기면서 축소나 확대할 때 사용하는 캘리퍼스를 다루는 사람) 중 하나로 일
하면서 미학적 '원본'의 모사품이 일종의 조립라인으로 제작되는 것
을 보았을 것이다. 둘째, 에콜 데 보자르를 갓 나온 능력 있는 졸업생
으로 로댕 밑에서 일하면서 로댕이 마술에 홀린 듯 이리저리 움직이
는 발리 댄서들의 가장 순간적인 몸짓을 포착해서 평범한 찰흙으로
미묘한 움직임을 나타내는, 완전히 다른 방법을 보았을 것이다.

● 전자와 정반대되는 후자에는 발터 벤야민이 '아우라'라고 부르게
될 개념의 본질이 담겨 있다. 즉 아우라란 특정한 순간과 장소에서
포착한 그 어떤 것의 유일무이성, 매체의 유일무이성에 상응하는 결
코 반복되지 않는 특질, 개인의 특성이 담긴 손길의 결과물 그 자체
이다. 벤야민은 이 아우라를 종교적 제의에서 찾을 수 있는 예술의
시원과 연결함으로써 숭배의 대상이 영향력을 발휘하기 위해서는 원
본이 돼야만 하고 대체물이나 복사본은 그 영향력 앞에 무력해질 수
밖에 없는 필연성을 지적했다. 세속화는 아우라의 충만함, 즉 미학적
원본성의 가치를 감소시킬 수 없었다. 또한 르네상스부터 낭만주의
에 이르기까지 한 예술가가 하는 구상의 독창성에 높은 가치를 매겼
고 아이디어를 전달하는 선이나 붓질은 모방할 수 없다는 인식에도
마찬가지였다. 대가의 손자국이 남아 있는, 한 줌의 찰흙으로 무용수
들이 가볍게 날아오르는 순간을 포착한 로댕의 조각은 이런 욕망을
가장 잘 보여 주는 사례라 할 수 있다. 이에 반해 여러 점의 모사품
으로 제작된 대리석 작품과 브론즈 작품은 순수미술보다는 장식미
술의 성격을 갖는 예술 산업(복제품 거래)과 유사하다.

태초

정확히 한 달 뒤 브랑쿠시는 로댕의 작업실을 나와 예술 산업화와
정반대 지점에 있는 접근 방식을 선택했다. 그는 자신이 구할 수 있
는 나무나 돌(너무 가난해서 재료를 살 수가 없었다.)을 찰흙이나 석고 모형을
만드는 중간 단계를 거치지 않고 곧바로 깎기 시작했다. 이런 '직접
조각'의 미학적 정직성은 두 가지 차원에서 의미를 갖는다. 첫째, 그

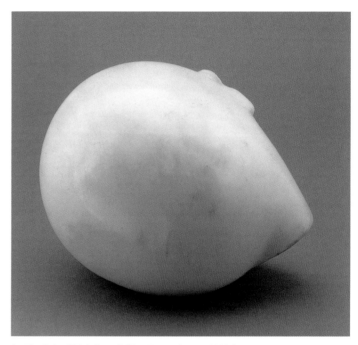

1 · 콘스탄틴 브랑쿠시, 「프로메테우스 Prometheus」, 1911년 대리석 13.8×17.8×13.7cm

것은 재료의 특성에 반응하며, 전통적 조각 제작처럼 찰흙 모형에서
돌이나 석고, 브론즈로 옮기는 작업을 하는 사람이 개입되지 않는다.
둘째, 이처럼 재료를 직접 다루면 대량생산이 불가능하므로 복제를
할 수 없다. 직접 조각의 정서는 다른 영향도 줬다. 그는 점차 루마니
아 농부처럼 턱수염, 노동자의 작업복과 샌들 차림을 하기 시작했다.
고향 루마니아 시골의 목각 전통은 그의 반(反)제도적 입장을 강화시
켰으며 1914년 작업에서 아프리카 조각과 원시 조각의 영향이 뚜렷
▲ 하게 나타나는 밑거름이 됐다. 그는 이런 영향을 받았지만, 폴 고갱
(직접 조각을 처음 시도했다.)에서 시작해서 더 다양한 원시주의에 열광했
던 파리 아방가르드를 단순히 추종했다는 점은 인정하고 싶지 않았
다. 단호하게 그는 모더니즘의 역사적 흐름에서 벗어나 영원성과 보
편성을 추구하는 데 집중했다.

사실 브랑쿠시가 단순화와 순수성의 형태를 추구하는 과정에서
느껴지는 것은 이처럼 역사적인 맥락과 상관없는 것에 대한 탐구이
다. 머리가 어깨와 뺨을 어루만지듯 구부러져 있는, 사실적으로 표현
된 어린이의 토르소 「애원하는 사람 II(The Supplicant II)」(1907)에서 시

▲ 1900a　　● 1935　　　　　　　　　　　▲ 1903, 1907

1920-1929

작해서, 느닷없이 머리가 분리되어 옆으로 놓인 타원형의 단순화된 두상 「잠자는 어린이의 두상」(1908), 목과 어깨는 극도로 표현을 절제해서 눈물방울 같은 돌출부위로 나타내고 이목구비는 표면 처리를 거의 안 한 채 암시하듯 표현된 원구[1], 난자와 난자가 세포분열을 하는 순간이 동시에 연상되는, 세로로 긴 주름이 있고 가장자리가 비스듬한 달걀 모양[2], 바닥에 엎어진 평범한 타원형으로 이동하는 단일한 아이디어의 궤적은 단순화에 대한 열망을 입증한다. 브랑쿠시에 열광하는 대다수의 사람들은 이것을 일종의 플라톤주의로 보았다. 예를 들면 에즈라 파운드(Ezra Pound)는 브랑쿠시의 작품에 대한 초기 평론에서 "형태의 세계로 가는 마스터키"라고 칭찬하면서 브랑쿠시의 타고난 조각적 재능은 덩어리 초기의 물리적 상태로부터 형상, 즉 순수한 이데아를 해방시키는 재능이라는 전형적 해석을 내렸다.

1911년 브랑쿠시는 브론즈로 「프로메테우스」를 만들면서 고도의 마감 처리를 처음 시도했다. 그는 꼼꼼하게(그리고 끈질기게) 손으로 광택을 내서 표면을 거울처럼 반짝거리게 만들어 완벽성을 강조했다. 그래서 표면에 광택을 낸 브론즈 작품 「장님을 위한 조각(Sculpture for the Blind)」(현재 「태초」[3]라는 제목으로 불린다.)을 똑같이 광택 처리한 스테인리스스틸 평판 위에 놓으면 서로 마주한 거울 표면들은 "이데아"를 평판의 반짝이는 표면 뒤에 압축하는 효과를 집중시킨다.

「공간 속의 새」에도 동일한 마감이 적용됐다. 이 작품은 1923년에 처음 매끈한 대리석으로 제작됐고 1924년에는 고광택 브론즈로 제작됐다.(이 처리는 1927년[4], 1931년, 1941년의 브론즈에서 반복된다.) 이 조각에서 섬세하게 길게 늘인, 깃털 같은 형태는 새의 몸체이기도 하고, 넓게 펼친 날개이기도 하고, 가벼운 비상이기도 하다. 이 조각에 집약된 동작은 아우라를 양보하지 않았던 로댕의 작업, 즉 그의 손가락에서 나온 전대미문의 무용수들로 되돌아가는 것처럼 보인다.

하지만 여기서 로댕에 관한 이야기와 함께 브랑쿠시에 대한 논의에서 매우 상반되는 이야기를 하지 않을 수 없다. 왜냐하면 그 대가처럼 이 '촌부'는 대리석과 브론즈를 문질러서 완벽하게 광택을 낼 조수들이 필요했고, 로댕처럼 많은 작품을 소형 '판본'으로 만들곤 했기 때문이다. 게다가 아프리카 조각과 약간 비슷하게 생긴 번들거리 오브제와 미끈한 금속성의 윤곽, 그리고 톱니바퀴 같은 나무 받침대의 조합은 20년대에 가장 유행한 장식적 표현 양식인 아르 데코의 특징과 유사한데, 그 당시 아르 데코는 크롬과 스테인리스스틸, 흑단과 얼룩무늬, 원시주의와 산업화가 결합된 특징을 갖고 있었다. 영원성과 보편성을 띠기는커녕 브랑쿠시의 작업은 양식 변천사와 흐름을 따랐으며 더욱 '수준을 낮춰' 돌고 도는 유행에 합류했다. 다시 말해 그의 작업은 로댕의 작업보다 훨씬 더 '예술 산업'에 영합했다.

브랑쿠시가 노아이유 자작에게 받은 주문은 이런 연관성의 속내를 가장 직접적으로 드러낸다. 그는 자신의 별장 정원에 놓을 대형 「공간 속의 새」를 원했다. 당시 인기 있는 건축가였던 로베르 말레-스테뱅스는 1923년에 콘크리트와 유리, 크롬을 혼합해서 정통 아르 데

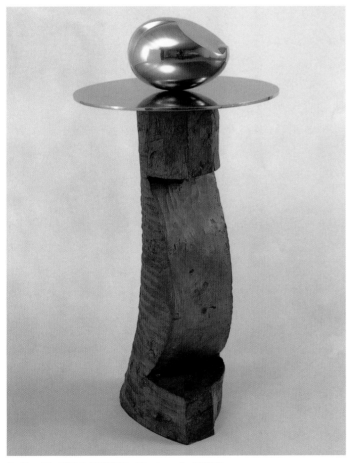

2 • 콘스탄틴 브랑쿠시, 「신생 II The Newborn II」, 1927년
스테인리스스틸, 17.2×24.5×17cm

3 • 콘스탄틴 브랑쿠시, 「태초 The Beginning of the World」, 1924년
브론즈, 17.8×28.5×17.6cm

▲ 1925a

코 양식으로 이 저택을 디자인했다. 브랑쿠시의 조각은 높이 45.7미터에 스테인리스스틸로 제작하기로 결정됐다. 이 재료의 사용을 선도하던 건축가 장 프루베가 이 프로젝트를 맡았고, 두 사람은 기념비적 형식을 시도하기에 앞서 주물로 「신생」[2]을 시험 제작했다.

결과는 역설 그 자체였다. 그것은 관념적 입체로 보이기도 하고 볼베어링으로 보이기도 했다. 1927년의 주물과 1923년 브론즈의 표면은 별 차이점이 없다. 단지 하나는 '은색'이고 다른 하나는 '금색'이라는 것만 다를 뿐이다. 그러나 바로 그 차이가 핵심이다. 브랑쿠시는 그의 '이데아'를 산업화에 내맡김으로써, 즉 아우라와는 무관한, 전적으로 복제성과 관련이 있는 광택 나는 대량생산용 재료를 사용함으로써 자신의 미학적 태도를 소급해서 비판했다. 표면은 고급 장식과 연결되자 순수성을 잃었고, 그가 본격적으로 시작한 연작은 그 자체로 일종의 산업적 방식이었다. 그는 주제를 몇 개로 제한하고 그 형식들은 더 과감하게 단순화하면서 연속적으로 작업을 해 나가고 있었다. 이윽고 1923년에 형식 목록이 완성되자 그는 1957년에 사망할 때까지 소소한 변형 작품들을 만들면서 이 형식을 반복했다.

한편, 브랑쿠시가 프루베와 공동 작업을 하고 있을 때 대서양 반대편에서는 미술계를 뒤흔든 소동이 일어났다. 에드워드 스타이컨이 최근에 구매한 「공간 속의 새」를 대규모 회고전을 위해 뉴욕으로 가져오려고 하자 미국 세관이 그 조각을 면세 품목인 미술품이 아니라 관세를 내야 하는 주방 기구, 즉 대량생산되고 유일무이하지 않은 레디메이드로 분류한 것이다. 세관은 몇 주 뒤 뒤샹이 그가 소장한 브랑쿠시의 대형 조각을 갖고 뉴욕 항에 입국할 때도 같은 결정을 내렸다. 영향력 있는 미국 미술품 수집가들이 수차례 항의했지만 소용이 없었다. "연방 세관원의 규정, 브랑쿠시의 미술은 미술이 아니다." 라는 헤드라인 기사가 1927년 1월 신문에 실렸다. 변호사와 미술 전문가들로 무장한 후원단이 1927년 10월에 소송을 제기하자 비로소 그 결정은 번복됐다. 법원은 브랑쿠시의 작품에 면세품의 자격을 주기 위해 예술의 변화를 인정했다. 판결문은 다음과 같다.

소위 새로운 미술 사조가 전개되고 있다. 그 사조의 작가들은 자연의 사물을 모방하기보다 추상적 개념의 표현을 시도하고 있다. …… 그 물건은 조화롭고 균형 잡힌 선으로 구성됐고, 그 물건에서 새를 연상하기는 어렵겠지만 관람하는 즐거움이 있으며 상당히 장식적이다. 그리고 그것이 전문 조각가의 독창적인 산물이라는 증거를 확보했으므로 …… 이의를 인정하고 면세 통관의 자격이 있음을 평결한다.

판사는 비평가와 수집가, 그리고 미술관 관장들의 주장을 인정하고 브랑쿠시의 작품이 추상성과 형식적 순수성 때문에 명예를 회복했다고 생각했다. 이 일로 세관에서 일하는 실리주의자들은 경멸할 가치조차 없는 사람들로 비춰졌다. 그러나 역사는 가끔 소매 속에 절묘한 농담을 숨기기도 한다. 그 농담들 중 하나가 루마니아의 '촌부' 순수주의자와 레디메이드의 아버지가 맺은 기묘한 관계이다. 소문에 의하면 브랑쿠시는 1912년 파리에서 열린 항공박람회 〈공중 이동 수단〉

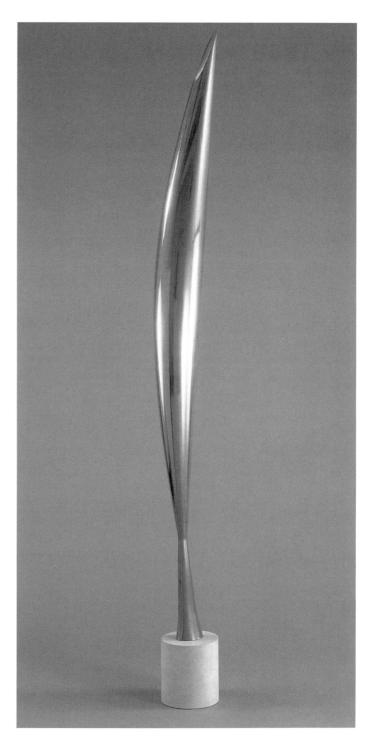

4 · 콘스탄틴 브랑쿠시, 「공간 속의 새 Bird in Space」, 1927년
브론즈, 높이 184.1cm, 둘레 44.8cm

전에서 페르낭 레제의 소개로 뒤샹을 처음 만났다고 한다. 전시장의 프로펠러에 감탄한 뒤샹은 새로운 친구에게 이보다 더 잘 만들 수 있을지 물어보았다. 뒤샹은 이듬해에 첫 번째 레디메이드로 「자전거 바퀴」를 발표하는 데 영감을 줄 만한 미술가는 아무도 없다고 확신했다. 한편 이 부분에서 논쟁의 여지는 있겠지만, 뒤샹에 대한 브랑쿠시의 화답은 프로펠러 같기도 하고 말라르메를 연상시키기도 하는 「공간 속의 새」와 그의 작업 전개에서 그대로 나타나는 양면성, 세관원이 정확하게 포착했던 바로 그 측면이었다.

뒤샹과 브랑쿠시의 연관성은 산업 레디메이드와 '예술'은 신성한

개념이라는 생각이 이중구조로 교차하는 것에서 끝나지 않는다. 이 둘 역시 성욕의 측면에서 순수와 불순 사이에서 공유하는 모호함을 ▲ 매개로 연결되어 있다. 왜냐하면 뒤샹이 산업적으로 객관적인 것과 에로틱한 것(「샘」, 「여성용 무화과 잎」, 「큰 유리」 등의 전체 내용)을 결합한 것은 브랑쿠시가 추상과 리비도적인 것을 신비롭게 융합한 것과 유사하기 때문이다. 「공주 X」[5]가 이 점을 가장 명백하게 보여 준다. 타원형의 가슴 두 개와 머리를 튜브처럼 구부러진 목으로 연결한 이 단순한 여인 토르소는 피카소를 비롯한 다른 작가들의 눈에는 남근으로 보였다. 이 작품은 음란하다는 이유로 1920년 앵데팡당전에서 전시가 거부됐다. 브랑쿠시는 여기에 이의를 제기했지만 지속적으로 이런 연상을 강조하는 각도에서 이 작품을 촬영했다. 사실 그가 신체를 단순화하는 유형들은 결국에는 부분-대상의 논리에 관여하는 것처럼 보인다. 그 논리에 따르면 신체 전체는 정화된 하나의 신체 파편에 의해 환유적으로 표현되고 점차 생식기의 특징을 지니게 된다. 특히 이것은 우아하게 단순화된 남성 토르소 연작(1917~1924)에 꼭 들어맞는다. 남성 토르소들은 재현된 남근과 배관의 연결 부위인 '굽은 관' 사이에 어중간하게 놓여 있다. 이것을 성적인 것으로 해석할 수도 있고, 혹은 자가 창조하는 (남성) 신체의 도상학적 측면에서 재코드화할 수도 있다. 여기서 중요한 것은 브랑쿠시의 '토르소'에서 남성을 나타내는 것은 '토르소' 전체가 나타내는 남근의 형태이다. 왜냐하면 페니스가 없는 유연한 신체 그 자체는 사실상 여성적이기 때문이다. 「공주 X」에 두드러지게 나타나는 이 양성화는 전지전능한 자가 재생을 상상하면서 여성의 신체를 회피하는 남성 우월의 환상과 같은 해석의 전략을 통해 이해될 수 있다. 그 재생은 지금은 불멸의 불사조로 해석되는 「공간 속의 새」와 처녀 생식을 해서 여성을 넘어서기 위한 방식으로 해석되는 「신생」과 더불어 브랑쿠시 작업 전체로 확대될 수 있다.

이런 전략은 자율성을 추구하는 모더니즘과 브랑쿠시 조각의 에로티시즘을 결합시킨다. 그래서 생물학적 자가 창조는 형식의 욕망이 자기 충족적인 오브제를 제작하는 것과 '무의식적으로' 동일해질 수 있다. 그러나 이 방법은 그의 조각에서 (너무나 다른) '무의식'의 기능을 하는 산업 논리와 조각의 에로티시즘을 분리시킨다. 이 논리의 기이한 작용은 브랑쿠시와 뒤샹의 연관성에 관한 마지막 이야기에서 명확해진다. 이 이야기는 1924년 브랑쿠시의 가장 열렬한 미국 수집가들 중 한 사람인 존 퀸의 사망에서 시작된다. 뒤샹은 브랑쿠시 작품이 시장에서 대량으로 헐값에 팔리는 사태를 막고 작품의 가격을 유지하기 위해 소설가 앙리-피에르 로셰(Henri-Pierre Roché)와 함께 퀸의 소장품 중 스물아홉 점을 8500달러에 구입했다. 뒤샹은 20년대 초반에는 판매용 작품을 제작하지 않았지만, 이제 다른 작가의 작품을 다량 매매해서 생활할 수 있었다. 따라서 브랑쿠시는 예술가, 비평가, 미술관 관장, 출판업자, 그리고 이제는 화상까지 미술의 제도적 구조 내에서 모든 역할을 가지고 논 뒤샹의 작업에 참여한 셈이었다. 1933년 비전문적인 화가들에 대해 어떻게 생각하는지 묻는 질문에 뒤샹은 "화가는 더 전문적이어야 하지만 화상들은 약간 아마추어적

인 것이 환영받을 것"이라고 답했다. 뒤샹은 창고에 단 한 작가만 있는 완벽한 아마추어 '화상'이었다. 그리고 브랑쿠시는 아마 전적으로 이 상황, 즉 예술의 무의식이 순수 상업으로 제시되는 데에 만족했을 것이다.　RK

더 읽을거리

로잘린드 크라우스, 『현대조각의 흐름』, 윤난지 옮김 (예경, 1998)

Friedrich Teja Bach, Margit Rowell, and Ann Temkin, *Brancusi* (Philadelphia: Philadelphia Museum of Art, 1995)

Anna Chave, *Constantin Brancusi: Shifting the Bases of Art* (New Haven and London: Yale University Press, 1994)

Sidney Geist, *Brancusi: A Study of the Sculpture* (New York: Grossman, 1968) and "Rodin/Brancusi," in Albert E. Elsen (ed.), *Rodin Rediscovered* (Washington, D.C.: National Gallery of Art, 1981)

Carola Giedion-Welcker, *Constantin Brancusi* (New York: George Braziller, 1959)

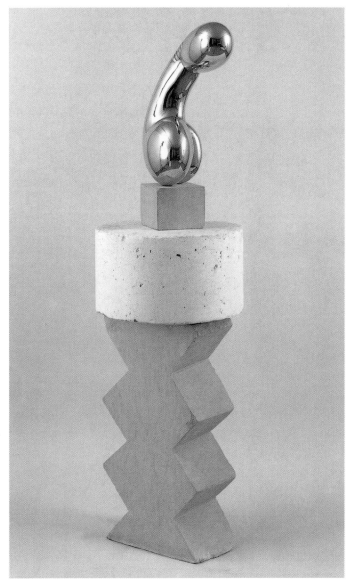

5 • 콘스탄틴 브랑쿠시, 「공주 X Princess X」, 1915~1916년
광택을 낸 브론즈, 61.7×40.5×22.2cm

▲ 1914, 1918

1927c

찰스 실러가 포드 사로부터 의뢰를 받아 새로 건축한 리버 루즈 공장의 모습을 기록으로 남긴다. 북미 모더니스트들이 기계시대에 서정적으로 접근하자 조지아 오키프는 이를 자연 세계로 확장한다.

미국의 시인 하트 크레인(Hart Crane)이 자신의 시 「다리(The Bridge)」(1930)에서 브루클린 다리를 가리키며 새로운 "신에 대한 신화"를 기리는 "하프와 제단"이라고 찬사를 보냈을 때, 이런 찬양은 그의 영웅이었던 19세기 시인 월트 휘트먼의 무아경을 연상시켰다. 그러나 입체주의, 또는 입체-미래주의적으로 다리를 묘사한 존 마린(John Marin, 1870~1953)과 조지프 스텔라(Joseph Stella, 1877~1946)의 공학 기술의 위업에 대한 찬사는 뉴욕 아방가르드주의자들에게 1917년 독립미술가협회가 거부한 작▲품 「샘」을 위한 뒤샹의 반어적인 변론을 연상시켰을 법하다. 뒤샹은 배관과 다리가 미국이 문명에 남긴 위대한 공헌이라고 했는데, 이 언급●은 모욕이면서도 칭찬이기도 했다. 뒤샹이나 피카비아 같은 다다주의자들이 기계를 다룬 방식은 크레인이나 스텔라 같은 북미 기계시대 예술가들의 서정적인 찬탄과는 달리 풍자적이긴 했지만, 다다 또한 미국이 "미래 예술의 발원지"(뒤샹)가 되고 뉴욕이 "미래주의적이고 입체주의적인 도시"가 될 수 있었던 것은 산업 기기, 현수교, 마천루와 같은 현대성의 도상 덕택이라고 믿었다. 그리고 실제로 공장과 도시를 포함한 이런 도상들은 북미 기계시대 미술의 상징으로 자리 잡았다. 모턴 샴버그(Morton Schamberg, 1881~1918)가 도관 이음새를 접합하여 「신(God)」(1916)이라고 명명했을 때, 그 작품을 예술이라는 종교에 대한 다다적인 풍자가 아니라 제의가치가 있는 미국 실용주의의 현대적 물신으로 보았던 이들도 존재했을 것이다.

모더니즘 사원으로서의 기계

이렇게 미국이 현대성의 중요한 도상들을 소유하고 있었지만 미국 미술가들은 그들이 유럽의 모더니즘보다 뒤쳐졌다는 열등감에 사로잡혀 있었다. 이들은 어린 나이에 복잡한 심경을 갖고 대서양을 건너거나(찰스 데무스(Charles Demuth, 1883~1935)의 「대형 여객선 '파리'호(Paquebot 'Paris')」(1921~1922)와 찰스 실러(Charles Sheeler, 1883~1965)의 「상갑판(Upper Deck)」(1929)에서 구체적으로 형상화됐던 원양 정기 여객선은 이런 여행의 주요 교통수단이었다. 여객선■은 르 코르뷔지에의 유명한 선언문 「건축을 향하여」(1923)에서 기능적 디자인의 표본으로◆찬미됐다.), 1913년에 논란이 됐던 아머리 쇼나 스티글리츠의 291 갤러리, 마리우스 데 자야스가 운영한 데 자야스 갤러리와 모던 갤러리의 다양한 전시를 통해 뉴욕에서 직접 모더니즘 미술을 접했다. 실제로 북미 대륙에서 모더니즘의 발견은 제1차 세계대전 중 뒤샹과 피카비아

1 · 마스덴 하틀리, 「철십자 훈장 The Iron Cross」, 1915년 캔버스에 유채, 121×121cm

같은 미술가들의 망명지였던 미국을 중심으로 이루어졌다. 당시 뉴욕은 아방가르드의 임시 수도였고 (피카비아가 후원한) 스티글리츠 살롱과,▲월터 아렌스버그와 루이즈 아렌스버그 부부의 살롱(뒤샹은 여기서 미국인 만 레이를 만났다. 얼마 안 있어 만 레이는 미국의 다다와 초현실주의의 핵심 인물이 된다.)은 아방가르드 활동의 중심지였다. 나름의 방식으로 이미 모더니즘 기법을 채택했던 마린, 스텔라, 아서 도브, 마스덴 하틀리(Marsden Hartley, 1877~1943)[1] 같은 미국 미술가들은 이런 살롱을 통해 유럽의 다다를 알게 됐다. 다다가 예술에 도입했던(그러나 아이러니가 제거된) 다이어그램적 요소와 도브, 하틀리, 마린, 스텔라가 나름의 방식으로 전개했던 반(半)서정 추상 간의 모순은 이런 배경에서 탄생했으며 데무스나 실러 같은 이들의 작품은 이런 모순을 제거하는 데 중점을 두었다. 여기에 스티●글리츠가 정식화하고 폴 스트랜드가 구현한 사진적 정밀성이라는 기준이 덧붙여졌다. 실제로 '정밀주의자'로 불렸던 미국 미술가 중 일부는 사진가로 활동했으며, 1919년 실러는 스트랜드와 함께 뉴욕에 경의를 표한 단편 영화 「매나하타(Manahatta)」를 공동 제작했다.

▲ 1914　　● 1916b, 1918, 1919　　■ 1925a　　◆ 1916b　　▲ 1918, 1930b, 1931a　　● 1916b

세로 텍스트: 1920–1929

1890						1890

뉴욕현대미술관과 앨프리드 H. 바

증권 시장이 붕괴된 지 며칠 지나지 않은 1929년 11월 7일, 뉴욕현대미술관(Museum of Modern Art, 이하 MoMA)은 뉴욕 5번가 730번지에 있는 여섯 개의 작은 전시실에서 후기인상주의 대가(세잔, 반 고흐, 고갱)들의 전시를 개최했다. 세 명의 미술 수집가, 즉 존 D. 록펠러 주니어의 부인인 애비 올드리치 록펠러와 내무부장관의 여동생인 릴리 P. 블리스, 그리고 메리 퀸 설리번의 합작품인 MoMA는 1931년 거트루드 반더빌트 휘트니가 세운 휘트니미술관이나 1939년에 솔로몬 R. 구겐하임과 힐라 르베이 폰 에렌바이젠 남작부인이 세운 비(非)대상 회화 미술관(구겐하임 미술관의 전신)과 거의 같은 시기에 문을 열었다. 부유한 미국인들의 이런 문화 기획들은 1913년의 아머리 쇼, 그리고 일찍이 모더니즘 미술을 지지한 앨프리드 스티글리츠와 월터 아렌스버그의 영향을 받았다. A. 콘저 굿이어(A. Conger Goodyear)가 위원회장을 맡게 된 MoMA는 "세잔으로부터 현재에 이르기까지 미국과 유럽 현대미술의 대가들의 작품 전시" 및 그런 미술을 위한 "영구적인 공공 미술관의 설립"을 목표로 했다.(뉴욕주립대의 평의원들은 설립 초기부터 디자인과 교육 분과를 마련하라고 위원회를 설득했다.)

미국 선진 미술에서 끊임없이 되풀이되는 모순은 바로 여기에 있었다. 미국이 선진 미술을 수용하는 것은 이런 미술관들을 통해서였고, 그런 수용 자체가 이미 제도적일 수밖에 없기 때문이다. MoMA가 웰즐리 대학에서 미술을 가르치고 있던 27세의 교수 앨프리드 H. 바 주니어(Alfred H. Barr, Jr., 1902~1981)를 관장으로 임명한 것만큼이나 현대미술을 지원하는 미술관이라는 발상은

전례 없는 일이었다. 바는 1927년에 미국에서 최초로 20세기 미술에 대한 강의를 시작했고, 그해 겨울에는 네덜란드의 데 스테일, 소비에트의 구축주의, 독일의 바우하우스와 같은 유럽의 미술, 건축, 디자인 분야의 급진적인 실험들을 접했다. 아마도 바는 이런 모델들을 흡수했던 만큼이나 거부했던 듯하다. 그는 MoMA의 토대가 되는 기본 부서로 회화와 조각, 판화와 드로잉 부서는 물론 미술관 이외의 공간에서 널리 전시됐던 상업미술, 산업미술, 디자인, 영화, 사진부를 따로 설립할 것을 제안했다. 그러나 위원회는 바의 제안이 대중을 혼란스럽게 할지도 모른다는 이유로 계획을 축소했고, 바 또한 그런 의견을 상당 부분 수긍할 수밖에 없었다.

전시의 디스플레이 문제에 있어서도 이런 타협이 이루어졌다. 바는 외관상 미술 작품들을 다닥다닥 부착하는 전통적인 분류 방식을 폐지했지만 그렇다고 엘 리시츠키와 같은 유럽 미술가들의 실험적인 디스플레이 방식을 따른 것도 아니었다. 오히려 그는 작품들을 개방된 벽과 바닥에 주제와 양식에 따라 널찍이 배치했다. 그 결과 자율적인 동시에 역사적인 미학적 차원이 형성됐다. 그의 표현에 따르면 작품들은 "굳이 시대 구분을 할 필요가 없이 분리됐다." 동시에 그 작품들은 "거의 완벽하게 연대기적 순서"를 따랐다. 바에게 있어 양식은 모더니즘 미술에서 주요한 의미의 매개체이며, 그 양식들의 영향 관계는 모더니즘 미술을 추동하는 제1의 요소였다. 이 지점에서 그는 프린스턴 대학에서 자신의 스승이었던 찰스 루퍼스 모리의 영향을 받았다. 바는 모리가 중세 미술을 설명하는 데 사용했던 진화론적 모델을 20세기 미술에 적용했고, 이런 시도는 이후 수많은 미술관에서 채택됐다.

미술관에 대한 MoMA의 입장이 요약된 첫 번째 전시는 〈입체주의와 추상미술〉이었다. 여기서 바는 미국 대중에게 유럽 아방가르드 미술의 다양한 시도(회화와 조각은 물론, 사진, 구축물, 건축 모델, 포스터, 영화의 스틸 사진, 가구 등)를 소개했다. 한편 이 전시와 함께 출판된 학술 잡지의 표지를 장식한 도표는 초현실주의, 순수주의, 신조형주의, 바우하우스, 구축주의와 같은 아방가르드의 주요 운동들이 서로 어떻게 영향을 미치면서 '비기하학적인 추상미술'과 '기하학적인 추상미술'로 귀결되는지 보여 주었다. 이것은 동시에 이 전시가 의도한 핵심이기도 했다.

1939년 무렵 53번가에 있는 신축 건물로 이전한 MoMA가 이런 운동들에 대한 소유권을 확립함에 따라, 양식적 측면의 영향 관계를 역사적으로 파악하는 일은 이후 미술이 나아가야 할 길을 제시하는 것으로 간주됐다. 오랫동안 묵혀 둔 작품들을 다른 미술관에 판다는 초기 계획과 달리 그냥 보존하기로 한 MoMA는 1958년에 이들을 영구적으로 보관할 상설 전시실을 만들었다. 바는 1943년에 관장직에서 물러났지만 여전히 학예 연구를 담당했다. 그리고 1947년에 소장품 관리 책임자로 복직하여 1967년에 퇴임할 때까지 MoMA에 남아 있었다.

2 • 조지프 스텔라, 「해석된 뉴욕: 도시의 음성 New York Interpreted: The Voice of the City」, 1920~1922년
캔버스에 유채와 템페라, 네 개의 패널은 224.8×137.2cm, 중앙 패널은 252.1×137.2cm

조지프 스텔라의 양식은 정밀주의보다 입체-미래주의에 가까웠지만 그의 「해석된 뉴욕: 도시의 음성」[2]과 같은 작품 없이 기계시대의 미술을 설명하기란 불가능하다. 2.1미터가 넘는 높이의 패널 다섯 개로 이뤄진 이 작품에서 도시는 거대한 덩어리, 화려한 불빛, 힘이 이 넘치는 선 같은 요소들로 표현된다. 여기서 뉴욕을 하나의 운동 회로로 간주했던 스텔라는 각각의 패널들을 교통의 장소로 지정했다. 왼쪽에는 있는 두 패널은 「항구(The Port)」(항만, 배터리 공원)와 「불야성 I(The White Way I)」(맨해튼의 대로들)이고, 오른쪽에 있는 두 패널은 「불야성 II」(브로드웨이에 대한 헌사)과 「다리(The Bridge)」(스텔라가 선호했던 모티프인 브루클린 브리지)이며, 세로로 조금 더 긴 중앙의 패널은 「마천루(The Skyscrapers)」(뱃머리)이다. 중앙 패널에서 맨해튼 섬은 밤바다를 헤쳐 나가는 빛으로 이뤄진 선박의 뱃머리 모양을 하고 있다. 이 작품에서 스텔라는 의인법을 적용한다. 표현주의자 프란츠 마르크가 자연을 다뤘던 방식 그대로 스텔라 또한 입체-미래주의적인 선으로 도시에 생명을 불어넣는다. 다시 말해 이런 선들을 통해 도시는 나름의 '음성'을 갖게 되고 더욱 인간적인 모습으로 등장한다. 스텔라는 뉴욕을 '신문명'으로 '신격화'하는 동시에 다리를 그 문명의 '사원'이라고 생각했다. 이렇게 그의 회화는 일종의 현대적 제단화였으며, 여기서 도시는 성당을, 그리고 마천루와 다리, 대로는 기둥과 회랑, 회중석을 연상시킨다.

애덤스의 『헨리 애덤스의 전기』(1900)에서 발전기와 성모마리아가 서로 다른 시대의 표상으로 대조됐듯이 바우하우스에서 기계는 교회와 상반됐다. 기계시대의 미술에서는 이런 대립들이 용해되며 그것이 이 미술의 목표이기도 했다. 기계시대의 미술은 기계를 거부했던 표현주의와 달리 기계에 대해 정신적이고도(최소한은 서정적이고도) 주관적인 태도를 취했다. 이런 미국적인 대도시상은 도시에 '신물이 난' 주체들이 도시의 충격을 회피하려 한다고 분석한 독일 사회학자 게오르크 지멜의 유럽의 대도시상과는 구분된다. 스텔라는 도시를 '기꺼이' 환영했다. 그러나 「다리」와 「해석된 뉴욕」에 감도는 과도한 긴장감에서 암시되듯 스텔라

가 성적·종교적 용어로 형상화한 이런 환영은 지속되기 어려웠다.

미국의 시인 하트 크레인은 기계에 '순응하는' 것이 현대 시인의 임무라고 언급했다.(순응이라는 단어가 갖는 모호함 자체가 기계시대 미술에서 지속됐던 문제를 암시한다.) 현대의 시인들은 전통적인 형식들을(「해석된 뉴욕」의 경우는 제단화을) '테크놀로지화'하는가, 아니면 계속 거듭나는 과거의 형식을 통해서 기술 발전을 '전통화'하는가? 1912년 파리에서 열렸던 〈공중 이동 수단〉전에서 뒤샹은 브랑쿠시에게 이렇게 말했다. "회화는 끝났다. 누가 이 프로펠러보다 더 잘 만들 수 있을까?" 이를 위해 정밀주의자들은 사진적 정밀성을 입체주의에서 유래한 추상과 결합한 기념비적 양식을 만들어 냈다.(여기서 정밀성과 추상은 서로를 강화하는 동시에 변형시킨다.) 예를 들어 데무스와 실러의 '입체주의'는 사물을 파편화하지 않았다는 점에서 '분석적'이지 않다. 오히려 실러의 「상갑판」과 데무스의 「나의 이집트」[3]에서 이차원적으로 투사된 배의 통풍구와 곡물 창고로 인해 대상은 더 견고해지고, 구조는 더 단순해지며, 윤곽은 더 명확해진다. 이렇게 명확한 형태를 지닌 대상은 우리의 시선을 혼란스럽게 하는 입체주의의 그것과는 구분된다. 그렇다고 해서 이 이미지들이 사진적인 것도 아니다. 왜냐하면 여기서 형태는 환원되고, 공간은 평면화되며, 그늘은 강조되고, 색채는 변형되기 때문이다.(실러보다 서정적인 데무스의 작품이 훨씬 그러하다.) 당시 건축은 기계시대 미술의 주요 모티프였을 뿐 아니라 보는 방식에도 영향을 미쳤다. 실러가 한때 언급했듯 「상갑판」은 "작품 제작에 앞서 도면을 완성하는 건축가만큼이나" 구조에 대한 철저한 연구, 그리고 명확한 원근법의 제시로 이뤄진 작품이었다.

건축에 있어 유럽과 미국 간의 교류는 급속도로 이뤄졌다. 다리와 공장을 소유한 산업 시대의 미국은 뒤샹이나 피카비아 같은 다다주의자들에게 그 자체로 하나의 거대한 레디메이드였고, 그로피우스와 르 코르뷔지에 같은 모더니즘 건축가들에게는 기능적 디자인의 표본이었다. 1913년에 그로피우스는 『독일공작연맹 연감』에 약 일곱 쪽에 걸쳐 미국의 공장과 대형 곡물 창고 사진을 게재했다. 르 코르뷔지에는

그중 한 장을 수정하여(비모더니즘적인 세부를 제거하여) 자신이 만든 순수주의 잡지 《에스프리 누보》(1919)와 『건축을 향하여』에 실었다. 한 번도 미국을 방문한 적이 없었던 이들에게 필요했던 것은 바로 이런 "콘크리트 아틀란티스"(건축사학자 레이너 밴험의 표현)였다. 왜냐하면 밴험의 언급대로 미국의 "공장과 곡물 창고는 활용 가능한 도상이자 형태 언어이며, 약속을 실현할 수 있는 수단인 동시에, 지속적인 모더니즘 신조에 대한 지지를 보장하면서 특정 테크놀로지 유토피아로 향하는 길을 지시하고 있기 때문이다." 미국의 실용적 건축물에 이미 기능주의 건축의 '원시적' 형태가 존재했다는 사실을 지적하는 것만큼이나 기능주의 건축을 확실히 지지하는 방법이 또 있을까? 산업 시대의 미국은 미래상일 뿐 아니라 가장 오래된 과거이기도 했다. 르 코르뷔지에가 재

▲ 즈, 춤, 권투 등과 같은 '원시적인 기예(techno-primitive)'를 찬동했던 프랑스에서 미국은 흑인 문화와 연결되면서 이국적인 아프리카를 연상시켰다. 반면 그로피우스가 미국을 기념비적 건축물에 비유했던 독일에서 미국은 고대 이집트(곡물 창고는 현대의 피라미드라는 식의 비유)를 연상시켰

● 다. 미술사학자 빌헬름 보링거가 1908년 저서 『추상과 감정 이입』에서 이런 이집트와의 연관성을 간접적으로 지적했다면(그로피우스는 1913년에 이 저서를 발견했다.) 1927년의 저서 『이집트 미술』에서는 이를 직접 언급했다.(보링거는 미국에 대한 삽화를 그로피우스로부터 빌려 왔다.) 정밀주의 회화의 대표작인 「나의 이집트」는 데무스의 고향인 펜실베이니아의 랭커스터에 있는 곡물 창고를 그린 것이다.(랠스턴 크로퍼드(Ralston Crawford, 1906~1978)와 같은 정밀주의자들은 그로피우스 등이 선호한 버펄로의 곡물 창고를 그렸다.) 탐조등이 거대한 기하학적 형태의 건물을 훑고 지나가는 이 도도한 이미지를 통해 데무스는 곡물 창고 또한 역사적인 기념물이라고 주장하려는 듯하며, 심지어 모더니스트들과 달리 유동성이 아닌 기념비성에 주목하는 현대성의 또 다른 신화를 제안하는 듯하다. 그러나 이 신화에는 함정이 있다. 보링거에게 고대 이집트는 추상을 향한 '예술의지'를 상징했으며 이런 추상에의 의지는 혼란스러운 세계로부터의 불안한 후퇴를 의미할 뿐 아니라 더 나아가 모더니즘 추상의 배후에 있는 불안감과도 상통했다. 정밀주의 작품의 기념비성은 너무도 역동적이어서 해체될 수밖에 없는 기계적인 세계의 양면성을 의미하는 것이었을까? 또는 혼란스러운 현대로부터 자신을 방어라도 하는 듯 정적이고 안정적인 구성으로의 전환을 꾀하는 것이었을까? 한때 스트랜드가 언급했듯이 "어떻게 정신으로 기계를 통제하는가?"라는 문제를 해결하는 것이 이 세대 미술가들에게는 관건이었다.

정밀주의자들은 결코 순수 추상을 제안한 적이 없으며 심지어 세계를 더 정밀하게 재현하기 위해 순수 추상의 단순한 형태를 사용했다. 이런 이유에서 정밀주의는 종종 '입체주의적 리얼리즘'이라고도 불렸다. 데 자야스의 다음과 같은 언급은 아마도 스트랜드를 염두에 두었을 것이다. "입체주의는 자연에 존재하며 사진이 그것을 기록할 수 있음을 입증했던 사람은 바로 실러였다." 그리고 실러의 작품에서도 종종 발견되듯 사진에 근거한 회화 역시 자연에 존재하는 입체주의를 기록하는 수단이었을 것이다. 이렇게 명확하고도 안정된 형태로의 회귀는 재현과 추상의 화해를 의미했고, 이런 측면에서 정밀주의는 20세기 유럽 미술

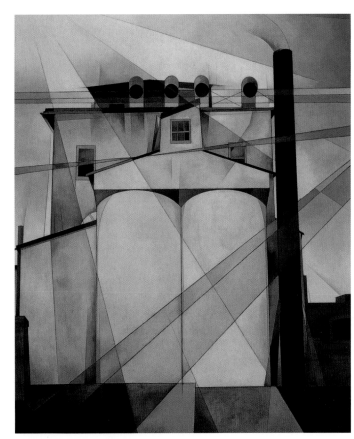

3 · 찰스 데무스, 「나의 이집트 My Egypt」, 1927년
보드지에 유채, 90.8×76.2cm

▲ 에서 일반적인 경향이었던 반(反)모더니즘적인 '질서로의 복귀'에 부합했다. 실제로 정밀주의는 동시대 독일에서 신즉물주의(신객관성)라고 알려진 양식과 상당히 유사했지만, 제1차 세계대전을 일으킨 군산복합체에 대한 신즉물주의의 비판과는 무관했다. 심지어 정밀주의는 1929년에 증권시장이 붕괴한 이후에도 자본주의의 현대성에 열광했다. 이런 측면에서 정밀주의는 모호한 성격을 지닌 또 다른 운동이었던 르 코르

● 뷔지에와 아메데 오장팡의 순수주의에 훨씬 가깝다. 기계로 제작된 상품들은 물론, 기계주의적으로 보는 방식을 미학의 영역에 도입하여 미술을 합리화하고 기계를 하나의 표본으로 삼았던 순수주의 또한 대량생산의 '정밀주의'를 높이 평가했다. 이렇게 정밀주의와 순수주의는

■ 러시아 구축주의와 대조를 이뤘다. 왜냐하면 산업과 연관 지어 예술을 변형시켰던 러시아 구축주의와 달리 그들은 산업을 예술적 소재이자 이미지로 다루기 시작했기 때문이다. 정밀주의는 또한 미학적으로 기계 복제가 갖는 함의들을 거부했다. 왜냐하면 정밀주의는 사진과 연관 지어 회화를 변형시키지 않고 오히려 사진을 회화에 동화시켰기 때문이다.(그들이 외관상 사물을 투명하게 매개하는 사진을 활용한 이유는 회화의 비매개적이고 환영주의적인 측면을 부각시키기 위함이었다. 정밀주의자들은 '완벽주의자'로 불리기도 했다. 여기서 완벽함이란 '무염시태'처럼 오점이 하나도 없는 순수함을 의미한다.) 회화라는 매체를 부각시킨 여타의 모더니스트들과 달리 실러는 "관람자의 눈과 미술가의 작품 사이에 매체가 끼어들지 못하게 하는 동시에 신중하고도 적절한 장인적 기술의 구사를 통해 (대상을) 최대한 명확히 제시하려 했다."고 자신의 작품을 설명한 바 있다.

▲ 1925a ● 1908 ▲ 1919, 1925b ● 1925a ■ 1921b

4 • 찰스 실러, 「미국적 풍경 American Landscape」, 1931년
캔버스에 유채, 61×78.7cm

5 • 스튜어트 데이비스, 「집과 거리 House and Street」, 1931년
캔버스에 유채, 66×107.3cm

실러가 포드 자동차 회사를 위해 제작한 작품에서 이런 '자본주의적 환영주의'는 잘 드러난다. 1927년 포드 사는 실러에게 신설된 리버루즈 공장을 사진으로 찍어 달라고 의뢰했다. 이로부터 6주 후 실러는 서른두 장의 공식 사진을 완성했고, 그중 여섯 장을 잡지에 실었다.(잡지 《베니티 페어》에 수록된 사진 「십자 모양으로 교차된 컨베이어 벨트」에는 "거기에서 나온 제품들로 당신은 그것의 존재를 깨닫게 될 것이다."라는 문구와 함께 리버 루즈 공장은 "대량생산이라는 목표를 신으로 섬기는 미국적인 제단"이라는 언급이 덧붙여졌다.) 실러는 사진을 예술 작품으로 제시하거나 회화의 재료로 사용했다. 그러나 그의 작품에서 노동자의 모습은 거의 눈에 띄지 않으며 착취는 물론 고역의 흔적도 발견하기 어렵다. 요컨대 그는 미술의 원근법과 기술 관료적인 감시를 동일시했으며 풍경의 구성 또한 테일러주의적이고 포드주의적인 노동 관리 원칙에 일치시켰다. 1923년 마르크스주의 비평가 루카치가 조립라인 공정의 주요 효과라고 했던 노동과 노동자의 파편화와 물화는 실러의 회화 구성에서 거짓말처럼 자취를 감춘다. 심지어 실러는 리버 루즈 공장의 풍경을 담은 회화 작품에 「고전적인 풍경화(Classic Landscape)」라는 제목을 붙였는데, 대공황의 여파가 극심했던 시기에도 그는 계속해서 공장을 마치 전원 풍경으로 제시하는 작품들을 제작했다.

이런 그의 작업은 「미국적 풍경」[4]에서 절정에 이른다. 여기서 풍경은 산업 생산의 장면으로, 미국은 노동 과정이 합리화된 곳으로, 자연은 원재료를 운송, 가공하여 모델 A를 만드는 장소로 재배치된다. 생산이 시작되는 전경에 놓인 텅 빈 사다리는 전(前)산업 시대적인 인간이 더 이상 쓸모없어진 현실을 상징한다. 생산이 종료되는 후경에는 구름 같은 연기를 내뿜는 굴뚝이 있다. 세계는 하나의 공장으로 압축되며, 여기서 문제가 되는 것은 더 이상 "미국이라는 에덴동산"(역사학자 레오 막스의 표현)에 침입하는 기계가 아니라 에덴 동산으로서의 기계이다. 이것이 바로 기계시대의 미술이 가져온 이데올로기적 효과다. 다시 말해 아무리 기계시대의 미술이 자본주의 산업을 재현할지라도 이는 오로지 기념비적인 건축, 혹은 아름다운 이미지로 압축된 "기계주의에 대한 숭배" 이면에 존재하는 노동 착취를 은폐할 뿐이다.(록펠러 가문이 구입한 그림 또한 이런 이미지였다.) 이러한 미술은 역사적 한 순간을 '기계시대'로 정신화하고 기념하며 귀화시킨다. 그리하여 뉴욕은 영광스러운 성당의 모습으로, 곡물 창고는 이집트 피라미드의 모습으로, 공장은 고전적인 풍경화의 외관으로 등장한다.

모든 미술가가 이와 같은 기념비주의를 다루었던 것은 아니다. 기계시대의 도시 생활을 재현했던 스튜어트 데이비스(Stuart Davis, 1894~1964)
▲ 는 생산보다 소비의 상징에 주목했다. 종합적 입체주의의 영향을 받은 데이비스는 도시의 즉흥적인 리듬, 외관, 기호들을 거리에 부착된 포스터처럼 다채롭게 담아냈다.[5] 그러나 이런 시도는 콜라주를 통해 회화의 지위를 다시 요청하는 것이지 고급미술을 위협하거나 대중문화를 비판하는 것은 아니었다. 기계 이미지를 다룰 때조차도 이는 상품적
● 속성을 강조하기 위함이었다. 이런 미술상의 해법은 이후의 팝아트를 예견했다.

기계시대의 시작과 함께 몇몇 미술가들이 성취하려 했던 주관적인

6 · 조지아 오키프, 「검은 붓꽃 III Black Iris III」, 1926년
캔버스에 유채, 91.4×75.9cm

서정성은 조지아 오키프에게서 구현됐다. 이를 위해 오키프는 생산과 소비의 이미지를 전적으로 포기해야만 했다. 10년간 띄엄띄엄 뉴욕을 그렸던 그녀는 미국 남서부 사막의 풍경을 통해서 신체를 압도한다기보다 다시 강조하는 이미지-대상 관계를 재발견했다.[6] '어머니 없이 태어난' 남성(피카비아)처럼 홀로 태어난다는 남성적인 환상은 기계 형상을 띤 다다의 초상화들은 물론 정밀주의의 전원적인 생산 풍경 위를 떠돈다. 아무런 선례도 없이 출현한 오키프는 꽃과 풍경을 추상화함으로써 자연을 다루는 자신만의 미술을 창조하는 동시에 남성의 영역으로 여겨졌던 자기 창조의 판타지에 균열을 일으킨다. 이렇게 그녀는 기계시대와 모더니티에 대한 신화들에 뿌리를 두는 대안적인 정체성을 미국 미술가, 특히 여성 미술가들에게 제안했다. **HF**

더 읽을거리

Reyner Banham, *A Concrete Atlantis: U.S. Industrial Building and European Modern Architecture 1900–1925* (Cambridge, Mass.: MIT Press, 1986)

Leo Marx, *The Machine in the Garden: Technology and the Pastoral Ideal in America* (New York: Oxford University Press, 1964)

Terry Smith, *Making the Modern: Industry, Art, and Design in America* (Chicago: University of Chicago Press, 1993)

Gail Stavitsky et al., *Precisionism in America: 1915–1941* (Montclair, N.J.: Montclair Art Museum, 1994)

Karen Tsujimoto, *Images of America: Precisionist Painting and Modern Photography* (Seattle: San Francisco Museum of Art/University of Washington Press, 1982)

Anne M. Wagner, *Three Artists (Three Women): Modernism and the Art of Hesse, Krasner, and O'Keeffe* (Berkeley: University of California Press, 1996)

▲ 1921a ● 1960c, 1964b ▲ 1916b

1928ₐ

블라디슬라프 스트르제민스키가 『회화의 유니즘』을 발표하자 구축주의의 국제화가 절정에 달한다. 뒤이어 1931년에 블라디슬라프 스트르제민스키와 카타르지나 코브로가 공동 저술한 조각에 관한 책 『공간의 구성』이 출간된다.

"러시아의 고립이 끝나고 있다." 이것은 베를린에 체류하던 러시아 아
▲ 방가르드의 일원인 구축주의 미술가 엘 리시츠키와 작가 일리야 에렌부르크(Ilya Ehrenburg, 1891~1967)가 1922년에 3개 국어로 발행한 《베시/게겐슈탄트/오브제(Veshch/Gegenstand/Objet)》(이하 《베시》)에 실린 창간호 사설 제목이었다. 이 단명한 '국제 현대미술 저널'에 선언문이 실릴 당시만 해도(《베시》의 창간호는 3~4월 합권으로 발행됐다.) 1917년 10월 혁명으로 인해 소비에트에 대한 서유럽 국가들의 고립 정책이 중단되는 것은 단지 희망사항에 불과했지만 몇 주 후 그 희망은 실제로 실현됐다. 1922년 4월 16일 독일이 모스크바의 소비에트 정부를 인정하고 라팔로 조약을 체결하자 서유럽 대부분의 국가들은 조만간 자신들도 독일을 따를 수밖에 없다는 사실에 화가 났다. 엘 리시츠키나 에렌부르크는 정치 전문가는 아니었지만, 1917년 이래 소비에트 러시아가 처해 있던 고립 상황이 풀어지기 시작하고 제1차 세계대전의 패전국인 독일이 제일 먼저 러시아에게 손을 내밀게 되리라는 것을 쉽게 짐작할 수 있었다.

베를린의 러시아인들

에렌부르크가 (전하는 바에 따르면 공부를 위해) 몇 달 동안 유럽을 여행한 뒤 1921년 가을 베를린에 정착한 것과 달리, 리시츠키는 1921년 12월 31일 모스크바에서 출발한 뒤 바르샤바를 거쳐 곧장 베를린에 도착했다. 에렌부르크는 열혈 볼셰비키라기보다 동조자에 가까웠다. 반면 리시츠키는 자신의 임무가 서방에 소비에트 미술의 새로운 발전을 선전하는 것이라고 생각했다. 이 러시아 미술가가 정부의 공식적인 지시를 받았음을 증명할 수는 없지만 적어도 그가 1917년에 설립
● 된, 아나톨리 루나차르스키가 이끄는 문화교육부(나르콤프로스 혹은 인민계몽위원회)의 암묵적인 지원을 받았음은 확실하다. 그는 소비에트 정부의 재정 후원을 받아 1922년 10~11월에 판 디멘 갤러리에서 열린 역사적인 전시 〈최초의 러시아 미술전〉의 도록 디자인을 맡았다.[1] 에렌부르크와 리시츠키는 순식간에 베를린에 매료됐다. 당시 베를린은 문화와 이데올로기의 거대한 용광로였고 평화주의 단체들과 좌익 단체들의 다양한 활동으로 활기가 넘쳐흘렀다. 그중 몇몇 단체들은 한동안 도시를 혼란에 빠뜨린 1919년 1월의 봉기를 다시 재연하고 싶어 했지만, 마르크스주의 지도자였던 카를 리프크네히트와 로

1 · 엘 리시츠키, 〈최초의 러시아 미술 Erst Russische Kunstausstellung〉전 도록 표지의 예비 스케치, 1922년 트레이싱 페이퍼, 구아슈, 먹, 흑연, 27×19cm

자 룩셈부르크의 암살로 무참히 와해되고 말았다. 몇 주 동안 두 미술가는 베를린 아방가르드의 주역들과 교류했는데, 그중에는 가장
▲ 정치적인 베를린 다다 미술가뿐 아니라 제1차 세계대전이 끝났을 때 오스트리아-헝가리 제국의 몰락을 공식화한 베르사유 조약으로 인해 탄생한 신생 국가에서 온 미술가들도 여럿 있었다. 이민자들 중에는 러시아인이 가장 많았다. 예상 외로 몰락한 차르 체제를 신뢰하는 러시아 이민자들은 극소수였다.(백러시아인으로 불린 그들은 파리를 선호했다.)

▲ 1926　　● 1921b　　▲ 1920

많은 이들이 레닌의 정치에 환멸을 느꼈거나 1918~1921년의 내전과 기아 때문에 러시아를 떠났다. 그러나 그들은 언젠가는 모국으로 돌아가 국가 발전에 공헌하고 싶은 소망을 여전히 간직하고 있었다.

베를린에 모인 국제적인 지식인들의 호기심을 가장 자극한 것은 러시아 아방가르드의 예술 형식이었다. 1914년 초부터 러시아와 다른 유럽 국가들의 교류는 중단됐지만 1920년부터는 정보들이 간접적으로 유입되기 시작했고(특히 서유럽에서 나온 러시아 미술 관련 최초의 책으로서, 빈에서 활동하고 있던 소비에트 저널리스트 콘스탄틴 우만스키(Konstantin Umansky)가 쓴 『러시아의 신흥 미술 1914~1919(Neue Kunst in Russland 1914~1919)』를 통해서) 그 정보들은 이미 지대했던 '새로운 러시아 미술'에 대한 관심을 자극했다.

《베시》의 편집자들은 지금이 가장 시의적절하다는 것을 너무나 잘 알고 있었다. 「러시아의 고립이 끝나고 있다」의 첫 문단이 이를 증명한다.

《베시》가 등장한 것은 러시아와 서유럽의 젊은 미술가들이 서로 실용적인 지식과 이해, 그리고 '오브제들'을 교환하기 시작했다는 또 하나의 신호이다. 7년간 서로 분리돼 있었지만 이로써 드러나는 것은, 나라가 달라도 미술의 목표와 과업에는 공통의 기반이 있으며, 이 기반은 단순히 변화의 결과나 교조, 혹은 일시적인 유행이 아니라 인류의 성숙함에 따라 나온 필연적인 부산물이라는 사실이다. 미술은 모든 지역별 징후와 특수성을 항상 가지고 있지만 오늘날 미술은 국제적인 것이다. 새로운 미술 공동체를 설립한 사람들은 혁명이 휩쓸고 지나간 러시아와 전쟁 후 검은 월요일의 암울한 분위기에 휩싸인 서유럽 사이의 유대를 강화하고 있다. 그렇게 함으로써 그들은 심리적·경제적·인종적인 모든 예술적 차이를 뛰어넘고 있다. 《베시》는 서로 이웃한 두 진영이 만나는 지점이다.

그 다음에는 강령이 나왔는데, 이를 리시츠키는 3단(각각 독어, 불어, 러시아어)으로 배열하고 각 단마다 저널의 제목을 굵은 글씨로 반복했▲다. 이렇게 강조된 강령에는 러시아 생산주의의 부정 전술뿐 아니라 '다다이즘의 부정 전술'을 (전쟁 전 미래주의의 전술과 비교하여) 비난하는 내용이 담겨 있었다.

더 이상 시를 쓰지 말아야만 한다고 시를 쓰는 시인들, 회화를 없애기 위한 선전선동의 수단으로 회화를 사용하는 화가들과 우리가 공유하는 점은 하나도 없다. 원시적 공리주의는 우리의 원칙이 아니다. 《베시》는 시, 조형, 연극을 필수불가결한 '오브제'로 간주한다.

이 글에서 《베시》가 예술을 위한 예술로 돌아갈 것을 주장하고 있는 것은 아니다. 편집자들의 말을 인용하자면 그들에게 "(그것이 집이든, 시이든, 그림이든 간에) 모든 조직화된 작업은 특정한 하나의 목표를 향한 '오브제'이다. 그리고 그 목표는 사람들을 생활로부터 멀어지게 하는 것이 아니라 생활의 조직화를 위해 기여할 수 있도록 하는 것이다."

따라서 《베시》는 "산업 제품의 사례들, 새로운 발명품들, 일상 언어와 신문의 언어, 운동의 동작들 등등, 간단히 말해 우리 시대의 의식 있는 창의적 미술가들에게 적합한 모든 재료를 연구할 것"을 맹세했다. 핵심어는 '조직화'와 '구축'이었다. 생산주의자들이 믿는 것과 달리 미술이 산업 생산에 완전히 종속된다면 이데올로기적 힘을 상실하게 될 것이다. 그러나 미술과 산업 생산은 서로 모델이 될 수 있었다. 산업 생산이 상호 관계에서 얻을 수 있는 것이 무엇인지는 편집자 사설에서 분명하게 나타나 있지 않지만 저자들의 말에 의하면 최근 미술 생산의 발전은 다음과 같은 분명한 교훈을 제공한다. 미술 생산의 강점은 집단 기획이라는 점과 각 작업은 단지 주관적 영감의 결과가 아닌 재료가 정하는 규칙에 의거해 어떤 계획을 따라 구상된다는 점에서 주로 기인한다.

《베시》는 러시아 아방가르드의 미술을 홍보하는 데 중요한 역할을 하긴 했지만 대부분의 기사들은 러시아어로 작성됐다.(리시츠키가 1921▲년 오브모후 전시의 설치 사진과 함께 실은 장문의 독일어 리뷰 「러시아의 전시들」은 중요한 예외다.) 편집자들의 꿈은 동유럽과 서유럽 사이의 중재자 역할을 통해 러시아의 동료들에게 대항의 무기를 제공하는 것이었다. 왜냐하면 러시아의 동료들은 '부르주아 전문가들'의 복귀를 옹호하는 정책으로 1921년부터 시행된 레닌의 신경제정책이 자신들의 앞길에 걸림돌이 될까 봐 벌써부터 두려워하고 있었기 때문이다. 유럽의 여러 국가들이 소비에트 아방가르드와 유사한 프로젝트가 있음을 그들에게 알리자 구성원들의 결속력이 강화됐다. 그들은 혼자가 아니었던 것이다. 그래서 《베시》의 창간호에 실린 많은 정보 중에 뒤셀도르프에서 개최될 〈진보 미술〉전이라는 국제전에 대한 공고가 있었다.

《베시》의 편집자들은 뒤셀도르프 전시(1922년 5월 29일~31일)와 동시에 열린 '국제진보미술가회의'에 적극 참여했다. 이 전시 동안 그들은
● 네덜란드의 데 스테일뿐 아니라 루마니아, 스웨덴, 독일 같은 나라의 유사 그룹들과 결속을 다졌다.[2] 리시츠키는 (한때 다다 미술가였지만 지금은 구축주의 영화감독으로 전향한) 한스 리히터와 《베시》 창간호에 '기념비적 미술'에 대한 선언문을 실은) 데 스테일의 지도자 판 두스뷔르흐와 함께 '국제구축주의미술가분파'를 결성했다. 세 명의 공동 저자들은 회의의 결의 중 인간주의적 신조를 직접적으로 반대하는 내용의 제안서인 '소수자' 성명서에서 '진보적 미술가'에 대한 정의가 결여된 상황에 이의를 제기했다. 그들은 "우리는 진보적 미술가를 미술에서 주관성의 폭압과 싸우고 이를 거부하는 사람, 감상적 자의성을 기반으로 작업하지 않는 사람, 보편적으로 이해 가능한 결과물을 만들기 위한 표현 수단의 체계화라는 예술 창조의 새로운 원리를 받아들이는 사람으로 정의한다."라고 했다. 더욱이 그들은 "회화 전시를 위한 국제 무역"에 불과한 것을 실행하려는 회의의 야심을 자극하는 기업 이데올로기를 비난했다. 그들은 그런 "부르주아의 식민 정책"에 저항해 다음과 같이 주장했다. "우리는 연관성 없는, 전적으로 판매를 위한 오브제로 채워진 도매상 같은 현재의 전시 개념을 거부한다. 오늘날 우리는 우리가 필요 없는 사회와 아직 존재하지 않는 사회의 가운데에서 있다. 전시의 유일한 목적은 우리가 성취하고 싶은 것(계획안, 스케치,

2・1922년 뒤셀도르프에서 열린 국제진보미술가회의에 참석한 엘 리시츠키(오른쪽에서 네 번째)와 테오 판 두스뷔르흐(오른쪽에서 세 번째)

모형들과 함께), 혹은 우리가 이미 성취한 것을 보여 주는 것이다." 이 선언서를 끝맺는 미술의 정의는 구축주의가 만국 공용어임을 확실하게 못 박는다. "미술은 과학과 기술이나 마찬가지로 생활 전반에 적용되는 조직화의 방식이다."

　판 디멘 갤러리에서 열린 〈최초의 러시아 미술〉전은 엄밀히 따지면 구축주의 전시가 아니었다. 그 전시에는 이제 막 등장한 '사회주의 ▲리얼리즘'을 비롯한 러시아의 모든 미술 경향이 총망라돼 있었다. 그러나 이 전시는 열정적인 대중들에게 말레비치와 그의 제자들의 절대주의 회화부터 로드첸코 동료들의 연극 디자인과 오브모후의 조각들에 이르기까지 러시아 아방가르드가 여러 매체에서 보여 준 눈부신 활약상을 소개하고, 리시츠키의 독자적인 추상회화를 각인시키는 첫 번째 기회가 됐다. 프로운(proun, '새로운 것을 긍정하기 위해'라는 러시아어 문장의 줄임말)이라 이름 붙인 리시츠키의 추상회화는 상당한 반향을 불러일으켰다.[4] 전시는 대대적인 성공을 거뒀고 구축주의는 언론의 주목을 받았다. 리시츠키는 전시에 관한 공개 논의에서 주도적인 역할을 했고 네덜란드와 독일의 여러 도시에서 순회강연을 하며 전시의 성공에 적잖게 기여했다. 리시츠키의 '새로운 러시아 미술'에 대한 열정적인 강연은 오늘날까지도 1910년부터 1922년까지 러시아 아방가르드 전개에 대한 가장 명석한 분석으로 남아 있다.

　판 디멘 전시의 영향은 즉시 나타났다. 그때까지 표현주의 미술을 순수 독일적인 표현 형식으로 여겼던 베를린의 상업 갤러리들(예를 들면 데어 슈투름 갤러리)들이 신흥 아방가르드를 받아들이기 시작했을 뿐 아니라, 동유럽의 여러 나라에서 수많은 아방가르드 정기 간행물이 발간됐고 미술 단체들이 구축주의로 전향했다. 이 간행물들은 모두 러시아를 모델로 했으며 대부분은 베를린 통신원들로부터 정보를 수집했다. 이런 간행물 중에는 자그레브(지금의 크로아티아)의 《제니트(Zenit)》와 벨그라드(지금의 세르비아)의 《르뷔 데베트실루(Revue Devetsilu)》와 《지보트(Zivot)》, 그리고 프라하의 《파스모(Pasmo)》, 바르샤바의 《즈브로트니차(Zwrotnica)》와 《블로크(Blok)》, 부크레슈티의 《콘팀포라눌(Contimporanul)》이 있었으며 리시츠키가 창간에 참여한 베를린의 《게-마테리알 추어 엘레멘타렌 게슈탈퉁(G-Material zur elementaren Gestaltung)》, 바젤의 《아베체(ABC)》 같은 건축 저널도 있었다. 적절한 예로 러요시 커샤크(Lajos Kassák)의 《머(MA)》(미술가 및 문필가 그룹의 이름이기도 하다.)를 들 수 있다. 이 잡지는 1916년 부다페스트에서 창간됐고 헝가리의 프롤레타리아 공화국이 실패한 후 탄압을 피해 빈으로 자리를 옮겨서 발행됐다. 라슬로 모호이-너지가 1919년 11월 빈을 떠나 베를린으로 와서 《머》의 편집장이 되자 곧이어 《머》는 구축주의의 입장을 가장 열렬히 옹호하는 저널이 됐다.

　이런 소규모 잡지를 중심으로 모여든 미술가들이 구축주의의 마술 봉에 닿아 갑자기 긴 잠에서 깨어난 것은 아니다. 중요한 것은 미술가들이 제1차 세계대전으로 여러 나라에서 거의 사라지다시피 한 아방가르드 문화를 부활시키려고 몇 년 동안 노력했다는 점이다. 그들의 후기입체주의 작업은 대부분 중구난방이었지만 러시아 미술과 만나면서 지향점을 얻게 됐다. 입체주의에 대한 말레비치의 탁월한 해▲석은 비록 그들이 말레비치의 미학적 입장을 거부하게 하긴 했지만 모든 세대의 러시아 미술가들에게 자양분이 됐다. 하지만 신진 '인터내셔널'의 악동들은 이런 사실을 모른 채 그들에게 필요한 행동 원칙들을 명시한 일관성 있는 내러티브(입체주의, 절대주의, 구축주의의 순으로)를 받아들였다. 이런 새로운 전향자 중에서 극소수만이 독창적인 작품을 만들었다. 예를 들면 라슬로 페리(László Peri, 1899~1967)의 다각형 나무판, 캔버스나 때로는 콘크리트판에 다양한 기하학적 형태들을 올려서 만든 회화[3] 작업이 여기에 속한다. 또 다른 예로 블라디슬라프 스트르제민스키(Wladyslaw Strzeminski, 1893~1952)의 회화와 그의 아내 카타르지나 코브로(Katarzyna Kobro, 1898~1951)의 조각이 있는데, 그들의 제휴 관계는 20~30년대 초반의 폴란드 아방가르드를 이끄는 힘이었다.

　사실 코브로와 스트르제민스키를 '새로운 전향자'로 부르는 것은 어폐가 있다. 첫째, 각각 모스크바와 민스크(비엘로루시아, 지금의 벨로루시)에서 태어난 이들은 러시아 아방가르드, 특히 말레비치의 미술에 대●해 직접적으로 알고 있었다. 그들은 스보마스에서 함께 공부한 덕택

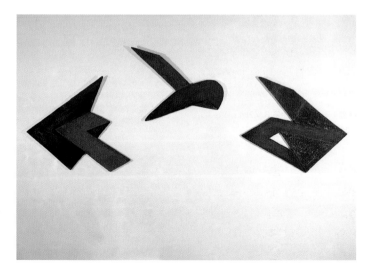

3・라슬로 페리, 「세 조각의 공간 구축물 Three-Part Space Construction」, 1923년
채색 콘크리트, 차례대로 60×68cm, 55.5×70cm, 58×68cm

4 • 엘 리시츠키, 「프로운 R.V.N.2」, 1923년
캔버스에 혼합매체, 99×99cm

에 말레비치와 절친한 사이였고, 말레비치의 학교인 우노비스(Unovis, 아마 그들은 여기서 리시츠키를 만난 것 같다.)의 미술 행사에도 참여했다. 둘째, 그들은 1922년에 폴란드로 이주했으므로 동료들이 의욕적으로 구축주의를 생산주의로 발전시킬 때 그들과 함께하지 못했다. 리시츠키가 강연하러 오기 직전인 1922년에 크라코프에서 출판한 스트르제민스키의 중요한 첫 에세이 「러시아 미술에 대한 기록」은 그런 맥락을 고려해서 해석돼야만 한다. 말레비치의 미술을 엄밀하게 분석한

스트르제민스키는 생산주의뿐 아니라 이미 구축주의적 입장에서 나타난 위험한 징후, 즉 미술의 도구화에 대해 경고했다. 미술품은 '주관성의 폭압'을 피하기 위해 수많은 규칙을 준수해야만 만들 수 있는 오브제라는 국제구축주의미술가분파의 주장을 신봉한 스트르제민스키는 자신의 임무가 그런 규칙을 명료하게 만드는 것이라고 판단했다.

유니즘

20년대 말 폴란드 아방가르드의 지위를 빠르게 급상승시킨 스트르제민스키는 1928년 『회화의 유니즘(*Unism in Painting*)』이라는 제목의 책을 출판하여 본격적인 이론을 제시했다. 추상미술에 관한 가장 복잡한 담론에 속하는 이 이론을 간단하게 요약하면 다음과 같다. 유니즘 이론에 따르면, 미술가는 각기 다른 매체로 각각 다르게 "현실의" 미술품("실존"하는 작품, 어떠한 초월에도 기대지 않는 작품)을 창작하려고 노력해야 한다. 그 형식이 물리적 조건(판형, 재료 등)에 의해 결정되지 않는 모든 예술 작품은 자의적이다. 왜냐하면 그런 구성은 재료로 구현되기 전, 작품이 물리적으로 존재하기 이전에 미술가 마음속의 선험적 시각에서 나오기 때문이다. 그런 자의적 구성들(스트르제민스키는 이를 '바로크'라고 했다.)은 항상 한 편의 드라마(정명제, 반명제)를 연출하며, 그 해결책(합명제)은 반드시 설득력이 있어야 한다.(이탈리아 르네상스 때 처음 이론화된, 흔히 구성이라 부르는 회화적 배열이 수사학에서 가져왔음을 그는 잘 알고 있었다.) 그러나 그는 '바로크'적 합명제는 분명 잘못된 해결책이라고 말했다. 왜냐하면 그 해결책이 해결한 문제는 물질에 인위적으로 덧붙인 형이상학적 대립항(예를 들면 형상−배경)에 근거하고 있기 때문에 '현실'이 아니라는 것이다. 진정한 구축을 이룩하기 위해 구성의 이상주의를 벗어나려면 이원론의 흔적은 반드시 제거돼야만 한다.(물론 스트르제민스키는 몬드리안의 변증법을 거부했다.)

따라서 회화적 평면성, 프레임으로부터 도출된 형식적 연역, 형상−배경 대립항의 폐지는 유니즘 회화의 세 가지 조건이다. 형태가 캔버스의 판형에 의해 결정되지 않으면 형태는 그 즉시 부유하며 형상−배경의 이원론을 만들어 내고 '바로크'의 영역으로 진입한다.(그는 말레비치의 「검은 사각형」은 좋게 평가했지만 역동성이 두드러지는 구성들은 대개 신랄하게 비판했다.)

스트르제민스키가 자신의 극단적인 이론을 실천에 옮기느라 애를 먹었을 것이란 점은 충분히 짐작할 수 있다. 1924년경에 대비되는 모든 것을 없애겠다고 마음먹었다면 바로 모노크롬 회화를 만들어야 했지만 그는 1932년이 돼서야 이를 실천에 옮겼다.(로드첸코의 세폭화 「빨 ▲ 강, 노랑, 파랑」이 나온 지 10년도 더 지난 후에 겨우 몇 점 만들었을 뿐이다.) 모노크롬 회화와 거리를 두었기 때문에 그는 회화 표면을 '분할'하는 수단, '자의적'이지도 주관적이지도 않은 수단을 찾아야만 했다. 1928년에 나온 그의 독창적 수단은 1965년 스텔라의 작업에 대해 마이클 프리드가 한 말을 빌려서 말하자면 '연역적 구조'였다.(1959년 프랭크 스텔라는 ● 이런 선례를 모르는 채로 자신의 흑색 회화에서 반복하게 된다.) 다시 말해 캔버스의 모든 형식적 분할의 비례는 캔버스의 높이와 폭의 비율에 의해 결정된다는 것이다.

이 원리에서 나온 회화 연작들에서 표면은 둘, 혹은 세 개의 면으로 분할되고(면의 색채들은 농담이 동일해야 한다.) 음양의 분리가 형상−배경의 위계를 필요 없게 만들었다.[5] 사실 분할은 회화 판형의 비례에 따르므로 직각 판형의 연역적 구조에서 곡선을 사용하는 것은 불가능해 보인다. 그러나 그가 곡선을 이따금 사용한 것은 자신의 이론을 완화하고 다양성을 위해서 '자의성'을 어느 정도 도입해야만 했다

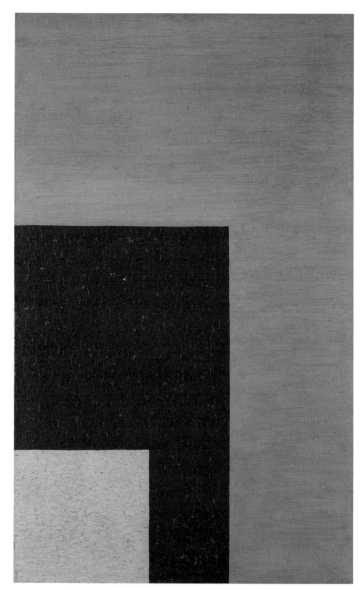

5 • 블라디슬라프 스트르제민스키, 「건축적 구성 9c Architectonic Composition 9c」, 1929년경 캔버스에 유채, 96×60cm

는 점을 보여 준다. 그러나 이것은 중대한 위기로 이어졌는데, 위기는 역설적이게도 그가 코브로의 도움으로 유니즘 이론을 조각에 적용하려 하자 발생했다.

그는 각 매체의 특수성에 대한 모더니즘적 개념을 충실히 따라서 회화적 오브제와 조각적 오브제 사이의 극단적인 차이점을 다음과 같이 설정하는 것에서부터 시작했다. 회화는 넘어설 수 없는 "본질적 한계"(캔버스의 실제 크기)가 있다. 조각은 그런 운명을 타고나지는 않았지만, 조각이 성취해야만 하는 "통일성(unity)"은 "공간의 총체성"과 공존한다. 이것을 이루기 위해 조각적 오브제는 빈 뒷배경 속에 있는 형상으로서 눈에 두드러지게 보이면 안 되고(기념비 조각이 되면 안 된다.) 공간을 조각 재료로서 포괄해야만 했다. 그것은 "공간 속의 이상한 덩어리"가 되지 않기 위해 여러 축선들을 이용해서 물질화한 "공간을 연장해야만" 했다. 말이 쉽지 행하기는 어렵다. 그러나 코브로는 해냈다. 코브로가 1925년부터 시작한 직각의 면이나 휘어진 면을 교

1920–1929

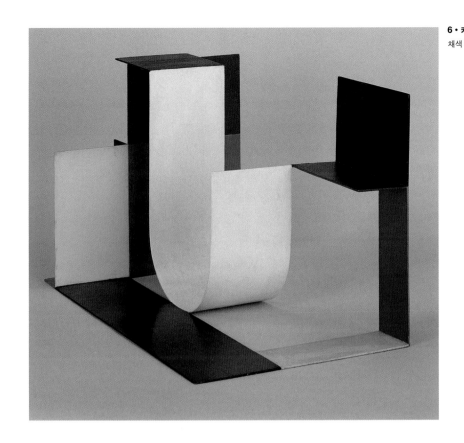

차시켜서 만든 모든 작품에서 가장 창조적인 점은 조각들이 공간 속에 있는 형상, 아니 더 정확히 말하자면 공간과 분리된 형상으로 지각되는 것을 막기 위해 사용된 두 가지 방식에서 나타난다. 그 두 가지 방식은 '극단적인 통사적 이접성(extreme syntactic disjunctiveness)'이라고 불릴 수 있는 것에 바탕을 두고 있다. 첫 번째 방식은 다색이었다. 원색의 현란한 대조로 조각은 산산이 부서져 삼차원이 됐고 양쪽 면이 각기 다른 색으로 칠해져서 전체가 하나의 실루엣으로 그려지지 않았다. 두 번째 방식은 관람자가 조각 주위를 돌면서 시간의 흐름에 따라 조각을 지각하게 하는 것이었다. 코브로는 그렇게 함으로써 조각은 연속적인 시점에 따라 다르게 보이고, 한쪽 면을 보고 다른 면을 추측할 수 없게 될 것이라고 확신했다. 이 두 이접적인 방식은 서로 어우러져서 1929~1930년에 코브로가 만든 작품들, 예를 들면 「공간 구성 #4」[6]와 같은 작품에서 효력을 발휘한다. 이 작품은 스트르제민스키의 유니즘 회화의 의미와 유사하지만 마치 60년대의 작품으로 오인되기 쉽다.

조각적 오브제에는 어떠한 '본질적 한계'도 없다고 단정한 스트르제민스키는 자신의 회화 이론에서 중요한 문제가 제기됐음을 분명히 알고 있었다. 그는 "만약 회화의 분할이 그 수치에 의해 결정된다면 이런 특정한 수치들을 유도하는 것은 무엇인가?"라고 자문했다. 그가 제시한 대답은 악순환에 빠져 각 매체의 특수성에 대한 유니즘의 원칙을 무시했다. 그는 건축의 '본질'에 대해 "건축의 동세에 나타나는 균질한 리듬은 인간의 신체 치수들과 분명 상관 관계가 있다"고 쓴 다음, 이 건축의 본질에 입각해서 이상적인 비례(8/5)라는 것을 세우

고 모든 예술에 제안했다. 그는 자기도 모르게 예술의 생산에서 자의성을 완전히 없애는 것은 불가능하다는 것을 스스로 증명한 후 유니즘이 그토록 파괴하려고 했던 인본주의적 이상으로 되돌아갔다. 이후 그는 모노크롬 회화로 나아갔지만 그가 제시한 기획의 핵심이었던 사회적 은유(미래 사회의 모델처럼 모든 부분들이 서로 동등하고 의지하는 비위계적인, '균질적인' 회화적 오브제라는 개념)는 희박해졌다. 불필요한 반복을 하는 미술을 비난했던 스트르제민스키는 동어반복을 하기보다 유니즘을 폐지하는 쪽을 택했다. 독일과 러시아에서 각각 히틀러와 스탈린이 부상하자 불행히도 그의 유토피아적 충동은 잠잠해졌다. 그는 코브로가 죽은 지 1년 뒤인 1952년에 사망할 때까지 20여 년의 여생을 교육과 취미로 생물 형태적 풍경을 그리며 보냈다. 그때까지도 그는 유니즘 원칙을 포기하지 않았지만 그 원칙들이 그의 투쟁 대상만큼이나 이상적이라는 사실도 너무나 잘 알고 있었다. **YAB**

더 읽을거리

Stephen Bann, *The Tradition of Constructivism* (London: Thames & Hudson, 1971)
Yve-Alain Bois, "Strzeminski and Kobro: In Search of Motivation," *Painting as Model* (Cambridge, Mass.: MIT Press, 1990)
El Lissitzky, "New Russian Art," in Sophie Lissitzky-Kuppers, *El Lissitzky: Life, Letters, Texts* (London: Thames & Hudson, 1968)
Krisztina Passuth, *Les avant-gardes de l'Europe centrale* (Paris: Flammarion, 1988)
Ryszard Stanislawski, *Constructivism in Poland* (Essen: Folkwang Museum; and Otterlo: Kröller-Müller Museum, 1973)
Manfredo Tafuri, *The Sphere and the Labyrinth: Avant-Garde and Architecture from Piranesi to the 1970s* (Cambridge, Mass.: MIT Press, 1987)

1928b

안 치홀트의 『신타이포그래피』 출판은 소비에트 아방가르드가 서유럽 자본주의 국가의 북디자인과 광고에 미친 영향을 공인하고 국제양식이 출현하는 틀을 마련한다.

1928년 6월 독일출판노동조합 출판사에서 출판된 얀 치홀트(Jan Tschichold, 1902~1974)의 『신(新)타이포그래피(Die Neue Typographie)』는 단시간에 팔려 나가 일찌감치 절판됐음에도 불구하고 반응은 영 신통치 않았다. 어떻게 보면 같은 출판사에서 같은 주제로 3년 전에 발행된 저널 《타이포그래피 보고서(Typographische Mitteilungen)》 특별호에 훨씬 못 미치는 반응이었고, 오히려 이 특별호가 더 많은 논쟁거리를 만들어 냈다. 당시 스물셋이었던 신출내기 치홀트가 기획한 "기초 타이포그래피(Elementare Typographie)"라는 제목의 특별호는 전통적인 독일 북디자인계를 뒤흔들어 놓았다. 치홀트는 이 특별호에 엘 리시츠키와 라슬로 모호이-너지의 타이포그래피 작품과 이론, 그리고 쿠르트 슈비터스, 헤르베르트 바이어, 막스 부르하르츠(Max Burchartz)와 '국제 구축주의' 아방가르드 작가들의 일러스트레이션을 비중 있게 소개했다. 그러나 직접 작성한 격렬한 어조의 선언문과 타이포그래피의 신경향을 역사적 맥락에서 논하는 글은 싣지 않았다. 특별호가 발행된 1925년에 바우하우스는 바이마르를 떠나 데사우로 자리를 옮겼는데 당시 바이마르 공화국의 상황은 매우 급변하고 있었다. 불과 몇 년 뒤 『신타이포그래피』는 나치 정부에 의해 '퇴폐'로 낙인찍히지만 1928년에는 이를 전혀 예상할 수 없었고, 짐작하겠지만 사람들은 당시 『신타이포그래피』의 출판으로 싸움에서 이긴 쪽은 치홀트라고 생각했다.

『신타이포그래피』는 그 자체로 큰 업적이며 여타 미술 관련 분야에서 이만한 성과를 찾기는 어렵다. 풍부한 도판은 물론, 이 책이 설명하고자 하는 바로 그 '법칙'에 의거해 디자인한 것이 특징인 이 책은 신타이포그래피 탄생에 대한 역사적 고찰, 신타이포그래피의 본성적 원칙에 대한 옹호론(원칙의 보편성을 주장하고 원칙이 발생하기 이전의 역사에 이의를 제기한다.)과 도판, 그리고 실전에 응용할 수 있는 매뉴얼을 제시했다. 치홀트는 로고, 업무용 레터헤드지, 봉투(창봉투와 일반 봉투), 엽서, 명함, 포스터, 신문, 화보지, 도서 등을 항목별로 나눠서 각각의 디자인에 필요한 법칙을 자세하게 설명하고, 모던 레이아웃의 좋은 예와 나쁜 예를 들어 비교했다. 이런 사례 비교를 통해서 그는 "신타이포그래피의 외형만 본떠서는 구습과 별반 다르지 않은 나쁜 신형식주의를 만들게 될 것이다."라고 경고했다. 이 책의 전략이 완전히 새로운 것은 아니었지만(10년 전 테오 판 두스뷔르흐가 《데 스테일》에서 필모스 휘스자

르의 발랄한 그리드 구성을 동일한 크기의 생기 없는 '구성되지 않은' 그리드와 대조한 적이 있다.) 치홀트는 누구보다도 집중적으로 파고들었다. 그는 전통적 혹은 엉터리 모던 디자인(지역 신문에 실린, 뮌헨 시의 전문가 교육 강좌의 광고 포스터 같은 것)을 완전히 바꿔 버렸고 그 결과 그 '전'과 '후'가 극명한 대비를 이루게 됐다.

사실 『신타이포그래피』에서 완전히 새로운 것은 아무것도 없다고 비판할 수도 있다. 즉 앞서 나온 치홀트의 『기초 타이포그래피』에 소개된 미술가들이 이미 1922년경부터 제안해 실천해 왔던 원칙들을 『신타이포그래피』에서 논리적으로 잘 정리하고 명쾌하게 통합했을 뿐이다. 치홀트도 자신이 다른 미술가들의 성과에 기대고 있다는 점에 대해서 인정했다. 그는 자신의 선언문보다 먼저 나온 선언문을 인용하고 동료의 작업을 화보로 제시했다. 심지어 그동안 제대로 평가받지 못했던 것을 조심스러운 태도로 재평가하기도 했는데, 대표적인 예가 '포토그램(카메라 없이 만드는 추상 사진)'에 관한 것이다. 그때까지 모호이-너지는 포토그램 기법의 최초 개발자가 자신이라고 주장했지만 치홀트가 이를 만 레이로 수정했고, 치홀트의 이런 '절도 행위'는 모호이-너지와 엘 리시츠키의 관계에 영원히 회복할 수 없는 악영향을 끼쳤다.

치홀트는 '신타이포그래피'의 원리를 개괄하기 위해서 역사적 맥락을 정리하는 것부터 시작했다. 우선 서론에서 기계시대에 대한 전형적인 모더니즘식의 찬가와 기계시대가 인류에 가져다 줄 사회적 진보에 대한 전적인 믿음을 다루었다. 그리고 본문 전반부에 해당하는 첫 세 개의 장을 역사적 고찰에 할애했는데, 처음에 '구(舊)타이포그래피(1440~1914)', 다음으로 '신미술', 그리고 마지막으로 신타이포그래피 출현의 자세한 연대기를 기술한 '신타이포그래피'이다.

예상했겠지만 그는 '구타이포그래피'에 대해 혹독한 평가를 내렸다. 특히 그가 경멸조로 19세기의 "북 아티스트"라고 표현했던 역사주의에 대해 반감을 표출했다. 이들은 디자인에 장식을 많이 넣기 위해 석판화, 사진, 사진석판술 같은 신기술을 이용했다. 치홀트는 이러한 과도한 장식에 반기를 든 윌리엄 모리스의 미술공예운동부터 유겐트슈틸, 그리고 단순미를 살려 쇄신된 네오비더마이어 양식까지 간략하게 기술하긴 했지만 이들을 현대사회에는 적합하지 않은 쓸모없는 것으로 평가했다. 모리스가 기계에 거부 반응을 보였던 것을 조소

1 • F. T. 마리네티, 『미래주의적 자유로운 낱말 Les Mots en libertér futuriste』의 한 쪽, 1919년

하고, 유겐트슈틸에 대해서는 자연 모티프에 집착한 나머지 타이포그래피라는 매체 자체의 특성은 고려하지 않은 채 자연 모티프를 사용한 점을 비판했다. 그리고 네오비더마이어 양식은 자제력을 발휘한 ▲ 점은 높이 샀지만(특히 발터 그로피우스의 스승이었던 건축가 페터 베렌스(Peter Behrens)의 작업) 오랜 관습을 좇아 대칭만 고집한 점은 잘못됐다고 지적했다. 하지만 유겐트슈틸과 네오비더마이어가 프락투어체 대신에 로만체를 사용한 점은 높이 평가했다. 프락투어체는 르네상스 시대부터 독일에서 널리 쓰였지만 독일어를 모국어로 사용하지 않는 사람에게는 가독성이 떨어지는 서체다. 치홀트는 영리하게도 이런 식으로 후반부에 설명하게 될 원칙들, 예를 들면 기계화에 대한 찬성, 타이포그래피 디자인에 꽃무늬 글자나 대칭 같은 아무 형식이나 무비판적으로 도입하는 것에 대한 반대, 국가주의에 대한 반대 등의 전제들을 슬쩍 펼쳐 놓았다.

'신미술' 장에서는 마네와 세잔부터 20세기 추상미술과 사진에 이 ● 르는 모더니즘의 역사를 기술했다.(1929년 치홀트는 프란츠 로와 공동 저술한 모더니즘에 관한 책을 디자인했다.) 이는 지금 봐서는 따분하지만 당시로서는 꽤 정통한 설명이었고 특히 다다와 러시아 구축주의에 대한 부분이 돋보인다. '신타이포그래피' 장은 훨씬 더 유용한 정보를 제공한 ■ 다. 치홀트는 이탈리아의 시인이자 미래주의 창시자인 F. T. 마리네티에 대해 "장식적 타이포그래피에서 기능적 타이포그래피로 가는 문을 열었다."며 높이 평가했다. 그는 마리네티가 1919년 출판한 『미래주의적 자유로운 낱말』[1]에 실린 타이포그래피 선언문을 길게 인용하고, 일종의 악보라 할 수 있는 도판 하나를 실었다. 오선지는 없지만 크기와 배열 방향에 변화를 준 글자는 시를 소리 내어 읽을 때 목소리의 높낮이와 크기를 지시한다. 다시 말해 "타이포그래피가 최초

로 내용을 기능적으로 표현한" 것이다. 묘하게도 치홀트는 마리네티의 회화주의(특히 산업화된 도시의 소음을 그래픽으로 옮겨 놓은 듯한 인쇄용 활자의 재현 기능)는 비판하지 않았다. 오히려 그는 다다의 타이포그래피로 비난의 화살을 돌렸는데, 1923년 7월 파리에서 열린 다다 이벤트 '수염 난 심장의 저녁 파티(Soirée du coeur à Barbe)'를 위해 트리스탕 차라가 디자인한 초대장을 예로 들었다. 치홀트는 베를린 다다는 간단 ▲ 하게 기술한 반면(그로스, 하트필드, 휠젠베크는 언급하고 라울 하우스만의 음성시 ● 는 언급하지 않았다.) 슈비터스와 그가 1924년 봄에 발행한 '티포레클라메(Typoreclame)'라는 제목의《메르츠》특별호(1924년 봄)에 실린「타이포그래피 연구(Theses on Typography)」는 극찬했다.(치홀트는《메르츠》에 실렸던 슈비터스의 펠리컨 잉크 광고[2]를『신타이포그래피』에 두 쪽짜리 화보로 재수록했다. 슈비터스보다 조금 후에 엘 리시츠키도 동일 회사의 광고를 제작했는데 이것은 리시츠키의 가장 잘된 포토그램 중 하나로 역시 치홀트의 책에 재수록됐다.) 치홀트는 놀랍게도 바우하우스는 한 문장으로 간략하게 설명하고 넘어가면서도, 모호이-너지[3]와 헤르베르트 바이어, 요스트 슈미트 같은 바우하우스 ■ 작가들의 작품은 책에 많이 소개했다. 판 두스뷔르흐와《데 스테일》에 대한 칭찬은 상대적으로 길게 한 문단으로 기술했다. 그리고 결론에서 엘 리시츠키를 신미술의 중요한 영웅으로서 대접하고 그의 작품으로 마무리했다.(이 책에는 엘 리시츠키의 작품이 가장 많이 실렸다.)

소비에트 아방가르드의 자극

치홀트는『신타이포그래피』에서, 러시아의 리시츠키가 1921년 말 독일에 와서 3년간 열성적으로 활동한 덕에 독일의 모던 타이포그래피가 급진적으로 발전할 수 있었다고 소개했다. 치홀트는 1923년 여름 ◆ 그 유명한 바우하우스 전시를 보러 갔을 때 '신타이포그래피'를 처음 발견했다고 회고했는데 당시 그는 도제 방식의 전통적 디자인 교육을 막 마쳤을 때였다. 바이마르 시기의 바우하우스는 모호이-너지와 그의 제자 바이어가 구축주의 러시아 특유의 요소를 받아들이기 전이라서 아직 혁신적인 면모가 두드러지지 않았지만, 청년 치홀트는 운명이 바뀔 정도로 강한 인상을 받았다. 얼마 안 있어 엘 리시츠키의 작업, 특히 저널《베시/게겐슈탄트/오브제》(1922~1923)의 레이아웃

2 • 쿠르트 슈비터스, 펠리컨 잉크 광고,《메르츠》11호에 수록, 1924년

▲ 1923　　● 1929　　■ 1909　　　　　　▲ 1920　　● 1926　　■ 1917b　　◆ 1923

3 • 라슬로 모호이-너지, 바우하우스 총서 14
『재료에서 건축으로 Von Material zu Architektur』의
표지, 1929년

4 • 엘 리시츠키, 블라디미르 마야콥스키의 『목소리를
위하여 For the Voice』의 「예술부대 The Art
army」의 펼침면, 1922년

과 블라디미르 마야콥스키의 시집 『목소리를 위하여』작업[4]을 접한 치홀트는 즉각 소비에트 아방가르드 디자인의 적극적인 대변인이 된다. 그는 리시츠키의 작업뿐만 아니라 알렉산드르 로드첸코의 작업을 ▲높이 샀고, 특히 로드첸코가 제작한 마야콥스키의 시집 『이것에 관하여(About This)』(1923)를 최초의 포토몽타주 화보 도서라고 극찬했다.

치홀트의 평가대로 엘 리시츠키의 영향력은 상당했다. 리시츠키와의 만남 후 슈비터스의 타이포그래피는 급변했다. 모호이-너지와 판 두스뷔르흐도 마찬가지였는데 그들은 《베시/게겐슈탄트/오브제》의 레이아웃의 특징인 굵은 검정색 선과 강한 대비를 즉각 수용했다.(슈비터스는 1924년 봄에 리시츠키와 공동 작업한 '나스키(Nasci)'라는 제목의 《메르츠》 8/9호[5]에서, 모호이-너지는 1925년 출판한 바우하우스 총서 『회화, 사진, 영화(Malerei, Fotografie, Film)』에 수록된 「메트로폴리스의 역동(Dynamic of the Metropolis)」이라는 제목의 '타이포포토(typophoto)' 시나리오에서, 판 두스뷔르흐는 I. K. 본셋이라는 필명으로 제작한 다다 정기간행물 《메카노(Mecano)》에서 각각 리시츠키의 양식을 수용한다.) 이들이 이렇게 리시츠키의 양식을 즉각 수용한 것은 각자 작업에서 표현하고 싶은데 잘 안됐던 부분에 대한 실마리를 리시츠키의 작업에서 찾을 수 있었기 때문이다. 슈비터스는 다다 타이포그래피의 무작위적인 콜라주 효과를 쉽게 버리지 못했고, 모호이-너지는 기하학적 추상과 기계시대에 대한 강한 열정을 갖고 있었지만 그의 타이포그래피는 표현주의적 전통에서 벗어나지 못했다. 판 두스뷔르흐는 《메카노》에서 구사한 다다 양식의 레이아웃을 제외하 •면 유일하게 신조형주의 그리드를 자유자재로 구사했지만, 타이포그래피에 이 그리드를 적용하는 방법에 대해서는 몰랐고 한편으로는 신조형주의 그리드가 너무 정적이라고 생각하고 있었다.(이 판단이 잘못 됐다는 것은 리시츠키와 슈비터스의 《메르츠》 '나스키'의 본문 레이아웃을 보면 알 수 있

다. 비대칭적 배치로 활기가 도는 흰 여백에 놓인 사진들이 검정색이나 회색 선으로 연결돼 있다.)

엘 리시츠키는 당대에 자기 생각을 가장 분명하게 표명한 미술가 중 하나였다.(그의 「러시아 미술 강의」는 1922년 독일과 네덜란드에 널리 전파됐고 오랫동안 초기 소비에트 미술에 대한 가장 지적인 분석이자 최고의 해설로 여겨졌다.) 그는 또한 자기 생각을 가르치고 알리는 데도 열성적이었다. 리시츠키의 전기를 최초로 쓴 아내 소피 리시츠키-퀴페르스(Sophie Lissitzky-Küppers)에 따르면 그는 "항상 자신이 주장하는 바를 한 치의 오차도 없이 기술했다." 이렇게 설파된 그의 계율은 슈비터스와 모호이-너지가 각각 발표한 선언문을 통해 큰 반향을 일으켰고 당연히 치홀트의 책에도 그대로 반영됐다.('신타이포그래피의 발생' 다음에 나오는 '신타이포그래피의 원칙' 장에 나온다.)

기능에서 나온 형식

신타이포그래피의 첫 번째 원칙은 당시 널리 퍼져 있던 테일러주의를 취한 것으로 **합리화·기계화·표준화**와 관련 있다. "현대인은 매일 산더미 같은 인쇄물을 받고" 있는데, 그 양이 평범한 수준을 능가하므로 이것을 읽는 속도에도 획기적인 변화가 필요하다. 읽어야 할 인쇄물이 늘어날수록 읽는 속도도 이에 맞춰 더 효율적이어야(빨라져야) 하고, 회색조 일색에서 벗어나서 시각적으로 더 눈에 띄어야만 다른 분야의 시각적 자극(이에 대해 거리낌이 없는 광고 같은 것)과 경쟁할 수 있다. 그래서 엘 리시츠키는 「타이포그래피의 지형도(Topography of Typography)」에서 "새 책은 새 작가가 써야 한다. 잉크병과 깃펜은 죽었다."고 했다. 이 선언문은 《메르츠》 4호(1923년 7월)에 처음 발표됐고 나중에 치홀트의 책에 전문이 재수록됐다. 서론에 해당되는 이 글에

▲ 1921b, 1935 ● 1917b

는 모든 핵심이 들어 있다. 치홀트가 "제2의 자연 같은 것"으로 보았던 기술에 대한 찬양은 구축주의의 기조 그 자체였다.("기술과 자연 모두 동일하게 경제성, 정밀성, 최소 마찰 등의 법칙을 사용한다.") 그러나 인쇄 기술 훈련을 받은 치홀트는 동료들보다 신기술에 대한 요구사항이 더 엄격했다. 그는 리시츠키와 다른 미술가들이 제기한 전통적인 식자(植字) 도구의 한계를 인정하는 것은 물론, 한발 더 나아가 인쇄 기계를 개발해야만 진정한 '타이포포토'(typophoto, 텍스트와 이미지가 시각적으로나 기술적으로 동등한 가치를 지닌 것)를 실현할 수 있다고 주장했다.

두 번째 원칙은 **동기성**(motivation)에 관한 것이다. 치홀트는 리시츠키를 통해 몇 년 전 소비에트 아방가르드를 달구었던 논쟁에 대해 잘 알았던 덕에 기능적 타이포그래피에 장애가 되는 것을 정확하게 지적할 수 있었다. 그때까지 타이포그래피의 동기성은 페르디낭 드 소쉬르의 동기화된 기호(구상회화)와 자의적 기호(단어) 사이의 대립에 근거하여, 미메시스적 재현의 측면에서 이해됐다. 그러나 글자 같은 타이포그래피 기호는 자의적이므로 타이포그래피 기호가 크기나 배치 방향에서 '모방'할 수 있는 유일한 것은 타이포그래피 기호가 표기하는 소리의 특성이다.(마리네티의 『미래주의적 자유로운 낱말』[1]의 GRAAAACQ 같은 글자(표기 기호)는 '굵은' 대문자가 이탤릭체의 소문자보다 더 큰 소리를 표현한다는 규약에 의거해 거리의 소음을 표현한다.) 또한 타이포그래피 기호는 글자의 배치를 통해 사물의 형상을 도식적으로 모방할 수 있다.(칼리그람이 그 예인데, 프랑스 시인 기욤 아폴리네르가 1910년대 초반에 부활시킨 옛 전통으로 '신속 독해'에는 적합하지 않다.) 특히 벨레미르 흘레브니코프와 알렉세이 크루체니흐

같은 러시아 미래주의 미술가와 다수의 다다 미술가(특히 라울 하우스만)는 언어가 모방의 속박에서 벗어나기를 바라며 순수 음향시를 만들어 '언어 그 자체'를 찬양했다.(음향은 음향 자체를 제외하면 특별히 지시하는 바가 없으며 새로운 언어를 만든다. 그들은 이것이 특정 국가의 언어에 의존하지 않으므로 '보편적'이라고 생각했다.) 여기에 감춰진 층이 하나 있는데, 바로 미메시스의 동기성이다. 음향 자체는 아무것도 모방하지 않지만 종이에 음향을 기록하는 글자는 여전히 음향을 어떤 형태로 재현한 것이며 그 반대도 마찬가지다. 즉 글을 쓰는 것이 먼저고 이를 소리 내어 읽는 것은 그 다음이다. 사실 크루체니흐와 흘레브니코프의 1913년 선언문 「글자 그 자체(The Letter as Such)」는 어쩔 수 없이 필적학이라는 모호한 학문에 의지하고 있는데, 이는 자신들의 기묘한 반(反)기계시대적 생산물인 손으로 쓴 책을 정당화하기 위해서다. 그들은 "손글씨로 쓴 단어와 활자로 인쇄된 단어는 같은 단어라 할지라도 서로 전혀 동일하지 않기" 때문에, 시인 "특유의 감정이 담긴 손글씨는 단어의 뜻과 별개로 그 감정을 독자에게 전달"하므로 시인이 직접 책을 써야 한다고 했다.

치홀트로 인해 '동기성'은 미메시스의 영역을 떠나 목적론의 영역으로 넘어갔다. 동기화되는 이유는 닮았기 때문이 아니라 형상이 목적에 의해 결정되기 때문이다. 이때 앞서 언급한 엘 리시츠키가 디자인한 마야콥스키의 시집 『목소리를 위하여』가 전환점이 됐다. (시집 제목이 암시하듯) 시를 소리 내어 읽으려는 의도를 반영해 칼리그람으로 구성된 각 시의 오프닝 페이지가 이 책의 성과로 꼽히지만 이 책이

5 • 엘 리시츠키, 《메르츠》 8/9호 '나스키'의 펼친 면, 1924년 4~7월호

▲ 1912

거둔 가장 획기적인 성과는 타이포그래피가 아니라 독자가 찾고 싶은 시를 빨리 찾을 수 있게 해 주는 반달 색인이다. 치홀트는 "신타이포그래피는 텍스트의 기능에서 비롯된 시각적 형식을 발전시키는 것을 제일의 목표로 하고 있다는 점에서 구타이포그래피와 구분된다. …… 인쇄된 텍스트의 기능은 의사소통, 강조(단어의 중요성), 그리고 내용의 논리적 연결이다."라고 했으며, 덧붙여 "타이포그래피 디자이너는 자신이 만든 타이포그래피가 어떻게 읽히고 있으며 나아가 어떻게 읽혀야 하는가를 가장 많이 고민해야 한다. [서양에서는] 대개 텍스트를 왼쪽 위에서 오른쪽 아래로 읽어 내려간다. 그러나 이것이 불변의 법칙은 아니다."라고 했다. '신타이포그래피 디자이너'가 대칭적 디자인을 싫어하는 이유는 텍스트의 기능이 인쇄 형식을 결정해야 하기 때문이다. 즉 대칭은 일종의 선험 형식이라서 텍스트의 본질을 전혀 고려하지 않은 채 사용돼 왔다. 더욱이 오랫동안 대칭에 눈이 익은 사람들에게 기존의 것에서 벗어난 것은 단번에 눈에 띄게 된다.(광고를 염두에 둔 발언으로 보인다.) "신타이포그래피는 텍스트를 디자인해서 시선을 단어 하나에서 단어들의 집합으로, 그리고 그 다음으로 유도한다. …… 이를 위해 활자의 크기, 굵기, 여백을 고려한 위치, 색채 등을 다양하게 구사한다." 이렇게 '신타이포그래피'가 도입된 제작물은 독자의 시선이 움직이는 방향을 지시하는 일종의 권위가 존재한다.(이 권위가 가장 먼저 정복한 영역은 물론 정치 선동과 광고다.)

세 번째 원칙은 전형적인 모더니즘의 원칙인 **매체 특수성**에 관한 것이다. 기능적이고 합리적인 타이포그래피가 되기 위해서는 본질과 무관한 부가적 요소들은 모두 제거돼야 한다. 그중 최악이 불필요한 장식이다.(치홀트는 당시 모더니즘 담론이 무르익었던 건축에서 실마리를 얻었는데, 1898년 아돌프 로스가 쓴 장식에 반대하는 글을 언급했다.) 물론 기술이 빠른 속도로 변하는 상황에서 타이포그래피의 본성을 정확하게 파악한다는 것은 불가능하다. 그러나 기술 조건이 타이포그래피의 본성을 결정하는 유일한 요소는 아니다. 엘 리시츠키가 『목소리를 위하여』의 디자인에 식자(植字) 공방에서 찾아낸 전통적인 재료를 사용한 것에 자부심을 가졌듯이, 치홀트는 자신의 책에 사용한 활자가 당시 사용할 수 있는 최상의 것이라는 사실을 강조했다. 즉 재료보다 재료의 사용 방식이 더 중요하다는 말이다. 더욱이 타이포그래피라는 매체의 물질성은 대부분 '구타이포그래피'에서 억압됐던 요소로 구성된 것이다.(회화의 평면성이 모더니즘 이전의 회화에서는 억압됐던 것과 마찬가지다.) 예를 들어 "신타이포그래피는 전에는 그저 '뒷배경'[인용부호에 주의]에 불과했던 부분을 의도적으로 활용하고, 종이의 흰 여백을 검정색 서체가 차지하는 영역과 동일한 가치를 갖는 형식 요소로 취급한다." 이 말은 언뜻 세잔/쇠라 이후 회화에서 중요한 역할을 해 온 형상/배경의 위계 논쟁의 반복처럼 보이지만(형상/배경 문제는 1918년 무렵 데 스테일 미술가들의 작업과, 치홀트의 책이 출판될 당시 폴란드 구축주의 화가이자 타이포그래피 디자이너인 블라디슬라프 스트르제민스키의 작업에서 나타난다.) 사실은 그렇지 않다. 인쇄물에 ▲ 서 '여백'이 단어와 마찬가지로 의미를 갖는다는 것은 이미 언어와 북디자인 분야에서 오래전에 형성된 개념으로, 프랑스 시인 스테판 말라르메의 시집이자 모던 타이포그래피의 대표적 효시인 『주사위 던지

▲ 1917b, 1928a

기(Coup de dés)』(1897) 서문이 대표적인 예이다.(마리네티는 마지못해, 아폴리네르는 기꺼이 말라르메를 수용했다.)

모더니티의 서체

모더니즘 교리를 수용한 치홀트는 인쇄용 활자에 세리프체를 사용하는 것을 "불필요한 관례"라고 비난했다. 심지어 치홀트는 산세리프체가 현대 생활의 속도(생산과 수용의 속도)에 상응하는 유일한 활자로서 오직 **이것만** 사용해야 한다고 주장했다.(패러디의 대상일 때는 예외로 보았다.) 치홀트 외에 바우하우스의 모호이-너지와 바이어도 산세리프의 열렬 옹호자였다.[6] 돌이켜 보면 기능적 타이포그래피에서 이렇게 산세리프체가 유행한 것은 당시 프락투어체(세리프 계열의 서체 전체를 통칭)가 독일 인쇄계를 장악하고 있던 것에 대한 직접적인 반응이었던 것 같다. 독일 외 국가 출신의 타이포그래피 디자이너는 국가 정체성에 대한 통렬한 논쟁을 시작할 필요도 없이 기꺼이 독일을 반면교사로 삼았다.

모든 명사를 대문자로 쓰는 독일어의 특수성 또한 기능적 타이포그래피의 이데올로기적 의미 형성에 일조했다. 현재에도 통용되는 이 관습에 대해 이미 19세기에 야콥 그림(Jacob Grimm)이 반대 운동을 펼쳤고(그는 로마자를 쓰는 영어와 다른 언어들처럼 대문자는 고유명사와 문장을 시작할 때만 사용할 것을 주장했다.) 1920년 엔지니어 발터 포르스트만(Walter Porstmann, 1886~1959)의 『말과 글(Sprache und Schrift)』 출판 이후 지속적으로 철폐 논의가 있어 왔다. 치홀트가 영웅으로 생각하는 인물 중 한 사람인 그는 오늘날에 쓰이는 종이의 DIN 표준 규격을 만들었다.(A4 크기가 이 DIN 표준에서 나온 것이다.)

규격화에 대한 강한 의지는 치홀트 책의 개론 부분뿐 아니라 두 번째 부분인 실전 응용 부분까지 이어진다. 이 책이 나오자마자 성공한 이유는 아마 이 실전 매뉴얼 때문일 텐데, 치홀트는 여기서 전반부처럼 개괄적으로 기술하는 태도를 버리고 극도의 실용주의적인 면모를 보여 준다. 표준화된 규격과 비율은 그가 구성한 타이포그래피 목록의 매 항목마다 거론된다. 이와 함께 동료들의 작업을 좋은 예로 제시하고 초보 타이포그래피 디자이너를 위한 수많은 조언(흔히 하는 실수와 그것을 피하는 방법), 참고도서, 관련 공급업자 목록을 상세하게 제시했다. 심지어 책에 작품이 실린 디자이너들의 개인 주소까지 제공했다.(얼마나 많은 독자들이 모스크바의 엘 리시츠키에게 편지를 썼을지 궁금하다.) 바로 여기에서 치홀트 책의 독창적 면모가 드러난다. 여러 책 중에서 입문서가 된다는 것은 유토피아가 아닌 실제 세계와 관련돼 있다는 것을 의미한다. 물론 군데군데 보이는 모호한 준(準)사회주의적 주장도 단순한 연막은 아니다. 실제로 그는 책의 모양새가 세상을 바꾸는 데 보탬이 된다고 믿었던 것 같다. 그러나 로빈 킨로스(Robin Kinross)가 지적하듯, 바우하우스의 교장이 마르크스주의 건축가 한네스 마이어로 바뀐 뒤에 발행된 《바우하우스》에 실린 리뷰에서 그의 준사회주의적 주장은 혹평을 받았다. 그러나 전임 교장인 그로피우스가 바우하우스의 생산물이 모두 기계로 생산될 수 있다고 강조했듯이(이를 학교의 성과로 널리 홍보했다.) 치홀트도 산업이 그의 메시지를 담고 있다

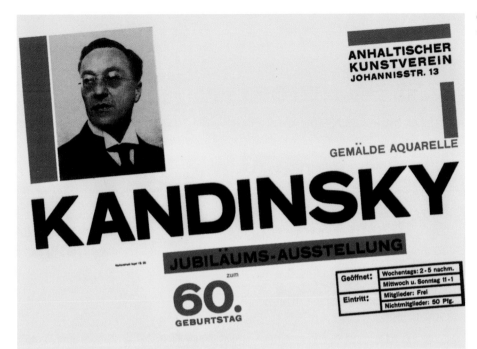

6 • 헤르베르트 바이어, 〈칸딘스키 탄생 60주년 기념전 Kandinsky Jubiläums-Austellung zum 60 Geburtstag〉 포스터, 1926년

고 확신했다. 그러나 그는 광고의 효율을 강조하는 것이 자신이 공언한 정치적 입장과 모순되는, 자본주의와 소비주의를 긍정하는 행위라는 사실은 깨닫지 못했다.

그는 자기 책에서 칭찬했던 다른 미술가들과 달리 타이포그래피 전문 디자이너였다.(다른 작업은 하지 않았다.) 그래서 자신이 만든 법칙에서 결점을 찾아내 수정하는 일을 더 잘할 수 있었다. 예를 들면 바이어와는 다르게, 대문자를 **완전히** 없애지 않았다.(일생 동안 도그마에 빠져 있던 바이어는 문장 첫 글자에도 대문자를 쓰지 않았다. 그러나 그의 생각과 달리 텍스트의 가독성이 떨어지는 결과를 낳았다.) 1935년에 치홀트는 구서체를 사용해서도 모던 디자인을 할 수 있다는 것을 증명이라도 하려는 듯이, 『타이포그래피 디자인(Typographische Gestaltung)』 표지에 세리프체를 거리낌 없이 사용했다.(오히려 그가 책에서 경고한 산세리프체의 잘못된 용례보다 훨씬 더 잘 사용했다고 볼 수 있다.) 결국 1930년대 후반이 되자 치홀트가 어릴 적 배웠던 전통이 그의 발목을 잡았다. 히틀러가 독일을 장악한 후 그는 스위스로 추방됐는데 여기서 그동안 열변을 토하며 옹호했던 모든 원칙을 하나씩 포기해 나갔다. 그리고 그가 펭귄 북스 출판사의 책임 디자이너가 되어 영국으로 떠날 즈음에는 누구보다도 '신타이포그래피'의 반대에 앞장서는 인물이 돼 있었다. 당시 그의 표지 디자인은 대부분 『신타이포그래피』에서 엄청나게 비난했던 예시들과 아이러니하게도 닮아 있었다. 1946년 막스 빌이 그를 변절자라 불렀을 때, 치홀트는 과거의 자신을 포함해서 모더니즘 타이포그래피 디자이너들의 신념을 "제3제국을 통치하는 '질서'의 망상과 그리 다르지 않은 것"으로 보기에 이르렀다. 쓸쓸하지만 이렇게 역사의 한 장면이 막을 내렸다.　YAB

더 읽을거리

Herbert Spencer, *Pioneers of Modern Typography,* revised edition (Cambridge, Mass: MIT Press, 2004)

Sophie Lissitzky-Küppers, *El Lissitzky: Life-Letters-Texts* (London: Thames & Hudson, 1968)

Ruari McLean, *Jan Tschichold: Typographer* (Boston: David R. Godine, 1975)

Christopher Burke, *Active Literature: Jan Tschichold and New Typography* (London: Hyphen Press, 2007)

Richard Kostelanetz (ed.), *Moholy-Nagy* (London: Allen Lane, 1971)

Arthur A. Cohen, *Herbert Bayer: The Complete Work* (Cambridge, Mass: MIT Press, 1984)

▲ 1937b, 1959e, 1967c

1929

독일공작연맹의 주관으로 5월 18일부터 7월 7일까지 슈투트가르트에서 개최된 〈영화와 사진〉전이 세계의 다양한 사진 작업과 논의를 보여 준다. 20세기 사진사에서 하나의 분기점이 된 이 전시는 사진 매체에서 새로 등장한 비평 이론과 역사 서술에 주목한다.

부분적으로 제1차 세계대전의 충격에 자극을 받은 바이마르 독일의 시각 문화는 다양한 형태의 사진과 영화 이미지에 점점 더 많은 관심을 보였다. 어떤 작가들은 이것이 20년대 후반 프랑스, 영국, 이탈리아에서 여전히 성행하던 전통적인 문화 생산 모델에서 벗어나기 위한 것이라고 주장해 왔다. 구스타프 스토츠(Gustav Stotz)가 건축가 베른하르트 판콕(Bernhard Pankok), 타이포그래피 디자이너 얀 치홀트(Jan Tschichold) 등의 도움을 받아 산업, 공예, 미술 생산을 재연결하고자 1907년에 창립된 독일공작연맹을 위해 기획한 〈영화와 사진(Film und Foto)〉전은 방대한 범위의 전 세계 사진 작업을 보여 주는 전시였다.[1] 200명 이상의 사진가들이 1200점의 작품을 전시했고 국가별 전시 구역마다 담당 큐레이터가 있었다. 에드워드 웨스턴(Edward Weston)과 에드워드 스타이컨이 맡은 미국 전시에는 웨스턴과 그의 아들 브렛 웨스턴(Brett Weston), 찰스 실러[2], 이모겐 커닝햄(Imogen Cunningham)의 작품들이 있었다. 크리스티앙 제르보(Christian Zervos)는 프랑스의 외젠 아제(Eugène Atget)와 만 레이를 소개했으며 네덜란드 디자이너이자 타이포그래피 디자이너인 피트 즈바르트(Piet Zwart)는 네덜란드와 벨기에를 담당했다. 엘 리시츠키는 소비에트 연맹을 대표하는 작품을 선정했다. 한편 라슬로 모호이-너지와 구스타프 스토츠는 독일 구역에 앤네 모스바허(Aenne Mosbacher)[3], 앤네 비어만(Aenne Biermann)[4], 에르하르트 도르너(Erhard Dorner), 빌리 루게(Willi Ruge) 등의 작품들로 전시를 기획했다. 모호이-너지 역시 사진의 역사와 기법을 소개하는 첫 번째 전시실을 기획하고 디자인했으며, 그만을 위한 독립된 전시 공간인 세 번째 전시실에서 1925년 바우하우스 총서로 출판된 『회화, 사진, 영화(Malerei, Photographie, Film)』의 원칙들과 자료들을 전시했다.

일상생활, 정치 행위, 현재 일어나고 있는 사건들, 여행, 패션과 소비의 이미지들을 공급하는 전문가라는 신흥 사진가들의 정체성이 이때 형성됐다는 사실은 그리 놀라운 일이 아니다. 이와 반대로 사진의 예술적이면서 기능적인 '정체성'은 점차 붕괴됐다. 〈영화와 사진〉전이 20년대의 이 모든 사진 경향들을 요약해 보여 줬기 때문에 성공했다는 사실을 인지하는 것이 중요하다. 무엇보다도 화보 잡지가 나타난 이래 사진은 주간 뉴스 영화와 유일하게 경쟁할 수 있는, 정치와 역사 정보의 새로운 매체가 됐고, 바이마르 문화 형성에 없어서

는 안 될 요소가 됐다. 프랑스의《파리 마치》나 미국의《라이프》지의 전신이라고 할 수 있는《베를리너 일루스트리테 차이퉁》이나 울슈타인 출판사의《우후우(UHU)》같은 독일 주간 화보지를 위해 헌신한 사진가들은 지극히 중요한 새 정보 자원을 개발했다. 둘째, 사진은 베를린과 다른 산업 대도시에서 사무직 노동자들 중 신흥 중하층 계급(대부분은 여성)을 겨냥한 광고와 패션 산업의 디자인이 발전하고 확장하는 데 주도적인 역할을 했다. 셋째, 돈을 받는 포토저널리즘, 광고사진, 제품 선전에 저항하는 반(反)형태(counterformation)가 새로운 반

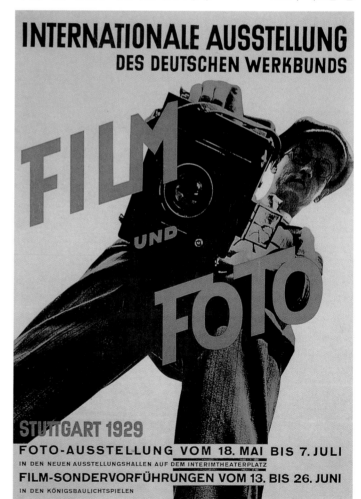

1 • 작가 미상, 「영화와 사진 Film und Foto」, 1929년
포스터, 종이에 석판화, 84.1×58.4cm

▲ 1916b, 1927c, 1959d ● 1924, 1930b, 1931a, 1935 ■ 1926, 1928a, 1928b ◆ 1923, 1947a ▲ 1930a

2 • 찰스 실러, 「펜실베이니아 헛간 Pennsylvanian Barn」, 1915년경
실버 젤라틴 프린트, 19.1×23.9cm

(反)명제적 모델로 등장했다.

제품 선전과 프롤레타리아 공론장

이 모델은 이데올로기적 이미지만을 특화해서 생산하는 전문화 경향을 없애고 노동계급이 사진의 도구들을 직접 사용할 수 있도록 시도한 끝에 나타났다. 독일 공산당에 의해 상당한 수준으로 조직된 노동자 사진 운동은 익명의 노동자들이 정치적·사회적 자기표현의 새로운 과정에 참여하는 것을 가능케 했다. 이 운동은 노동자 사진 클럽과 1926년부터 발행된 빌리 뮌젠베르크의 저널 《데어 아르바이터 포토그라프(Der Arbeiter Fotograf)》에서 교육과 선동의 기능을 맡았다. '무기로서의 사진'은 총체적 소비의 이데올로기들과 일상 시각 언어의 상업화와 함께 사진이 대중 공론장을 세뇌하는 데에 점점 더 중요하게 활용되는 것을 반대하기 위해 만든 슬로건이 되었다. 이 적절

▲ 한 시점에 〈영화와 사진〉전은 포토저널리즘과 광고, 아마추어 사진뿐 아니라 존 하트필드의 정치 포토몽타주도 포함함으로써 사진의 전통적인 예술 경계를 확장시켰다. 그러나 무엇보다도 그 전시의 주

● 요 특징은 모호이-너지의 '새로운 시각' 사진의 개념과 기법적으로 완성도가 높은 신즉물주의의 이미지인 알베르트 렝거-파치(Albert Renger-Patzsch, 1897~1966)의 '사진적 사진' 프로젝트 사이의 미학적 대

조에 의해 나타났다. 먼저 모호이-너지와 렝거-파치는 1927년에 잡지 《다스 도이치 리히트빌트(Das Deutsche Lichtbild, 독일 사진)》의 창간호에서 '새로운' 매체와 그 매체의 미학적 규범의 특수성에 대한 반대 입장을 표명했다. 모호이-너지가 사진의 실험적·구축적 특성을 전면에 내세우기 위해 기술적·광학적(optical)·화학적 차원을 우선으로 생각한 반면, 렝거-파치는 존재론에 가까운 리얼리즘을 강조했다. 렝거-파치는 "우리는 반드시 사물의 본질에서 출발해야 하고 그 본질이 사람이든, 풍경이든, 건축이든 오로지 사진적 방법만으로 재현하려고 노력해야 한다."고 말했다.[5] 그리고 나중에 "좋은 사진의 비밀은 사진의 리얼리즘을 통해 예술작품과 같은 예술적 특성을 획득할 수 있다는 것이다. 그러므로 미술은 미술가에게 맡기고, 우리는 사진의 수단으로 사진 창작을 시도하자. 그러면 미술에서 아무것도 빌려오지 않고도 사진의 특질들로 인해 자립할 수 있다."고 말했다.

포토그램, 중첩, 확대 사진술과 엑스레이 같은 과학적 장치들뿐 아니라 클로즈업에서 롱 샷으로 빠르게 바뀌는 영화적 장치들을 사용해 자기 반영적으로 매체를 적용한 모호이-너지는 제작 과정에서 화학적·광학적·기법적 다양성을 강조한다. 그는 카메라 없는 사진

▲ 을 그의 '발명품' 중 하나로 내세웠다. 크리스티안 샤드와 만 레이 같은 미술가들이 그보다 먼저 포토그램 작업을 잠깐 한 적이 있지만(물

▲ 1920, 1937c　● 1925b

▲ 1918, 1925b, 1930b, 1931a

3 • 앤네 모스바허, 「산호 Koralle」, 1928년

4 • 앤네 비어만, 「재떨이 Aschenschale」, 1928년경

이 모든 전략은 카메라의 시각을 자연적 시야의 강력한 확장, 심지어 자연적 시야의 기술적 인공 보철물로 생각한 이 매체의 낙관주의에서 비롯됐다. 모호이-너지는 『회화, 사진, 영화』에서 "사진 기구들은 우리의 광학 도구들인 눈을 보완하고 심지어 완전하게 만들 수 있다. 이 원칙은 이미 동물학·식물학·광물학의 이미지(미세 부분 확대)뿐 아니라 동작 연구의 과학 실험(큰 걸음으로 걷기, 뜀뛰기, 달리기)에서도 전개돼 왔다. …… 이것은 위에서 아래로 본 시점이나 아래에서 위로 본 시점, 혹은 밑에서 보거나 기울어진 각도에서 보는 시점처럼 소위 실수로 찍은 것 같지만 훨씬 놀라운 사진 이미지에서도 동일하게 증명된다."[6] 분명 모호이-너지의 실험적인 책과 〈영화와 사진〉전에서 보인 그의 전시 디스플레이는 발터 벤야민에게 영감을 줬고 벤야민은 1931년 (위에서 언급한 사진 책들 중 몇 권에 대한 그의 비판적 리뷰인) 「사진의 짧은 역사(A Short History of Photography)」에서 "눈에 나타나는 자연과 카메라에 나타나는 자연은 다르다."라고 썼다.

자연화 기술

모더니즘이 입체주의 회화에서 일점 소실법의 원근법적 공간을 파괴하자 모더니티의 뾰족한 각과 공간의 불연속성을 미학화한 사진 형식이 나오게 됐다. 풍경이나 인물의 회화적 표현은 도해적인 것과 세부적인 것으로 대체됐다. 사진가들은 모든 경험의 형식을 기술 중심적(technocratic) 질서의 지배 원칙들과 동화시키려는 강박 속에서, 심지어 모더니즘적 구성의 원칙들이 식물과 화석의 자연 질서 속에서 존재론적으로 예견된다는 사실을 발견했다. 이처럼 사진을 통해 자연의 구조와 기술의 구조를 비교하는 작업 중에서 카를 블로스펠트(Karl Blossfeldt, 1865~1932)의 작업이 눈에 띄게 되어 1928년에는 그의 사진집 『미술의 원형(Urformen der Kunst)』이 출판됐고, 이 책은 신즉물주의 사진의 선구자로 여겨지게 됐다.

처음에 조각을 배웠던 블로스펠트는 1898년부터 베를린의 미술공예고등교육연구소(Kunstgewerbeschule)에서 드로잉과 주물을 가르쳤다. 그는 (19세기 중반에 건축가이자 교수, 이론가인 고트프리트 젬퍼(Gottfried Semper)와 테오도어 헤켈(Theodor Haeckel)이 확립한 전통을 따라서) 학생들에게 자연주의적 드로잉과 기능주의적 디자인의 기본 기법을 가르칠 때, 식물의 석고 모형 대신 사진을 사용하기 시작했다. 1896년에 그의 첫 번째 식물 사진집이 출간된 후 그는 30년 동안 정밀한 혹은 유사한 기법과 기준, 그리고 사진의 원칙을 고수했다. 그는 주로 드로잉 수업의 보조 교재로 사용하기 위해 각 식물군의 차이를 정밀하게 기록한 방대한 유리원판 사진 아카이브를 만들었다.[7] 1928년에 화상인 카를 니렌도르프(Karl Nierendorf)가 베를린의 에른스트 바스무트(Ernst Wasmuth)와 함께 『미술의 원형』을 출판했을 때 그는 신즉물주의라는 새로운 미학을 개척한 위대한 선구자로 평가받았다. 그리고 다음 해에 모호이-너지는 〈영화와 사진〉 전시장 입구에 그의 작품을 전시했다.

극도로 정밀한 세부와 과학적 연구를 사진적 관찰의 지식 구조로 만든 블로스펠트는 60년대에 베른트 베허(Bernd Becher)와 힐라 베허

론 카메라 없는 사진은 19세기에 안나 앳킨스(Anna Atkins)와 윌리엄 폭스 탤벗(William Fox Talbot) 때부터 있던 것이다.) 당시 포토그램을 실용적·이론적·철학적으로 재규정한 사람은 바로 모호이-너지였다. 그는 포토그램을 완전히 비(非)원근법적인 공간과 연결시켰을 뿐만 아니라, 포토그램을 "안료 대신 빛"을 사용하고, "빛을 통해 공간"을 명료화하고, "시공간 연속체"의 사진적 증거를 제공하는 그의 프로젝트의 구체적인 전형으로 보았다.

▲ 1935

5 · 알베르트 렝거-파치, 「뱀머리 Natterkopf」, 1925년

론가들에게는 신즉물주의에 본질적으로 내재된 긍정적 특징을 드러내는 것으로 보였다.

렝거-파치의 신즉물주의 사진의 문제를 가장 명쾌하게 해석한 발터 벤야민의 반응은 가장 압권이었다. 그는 다음과 같이 말했다. "사진에서 창조적인 면이 있다면 그것은 유행에 종속된다는 점이고, 그 유행의 구호가 '세상은 아름답다.'라는 점은 그리 놀라운 일이 아니다. 이 제목에서 절로 드러나는 것은 수프 통조림의 몽타주를 우주 공간에 위치시킬 수 있는 경향이다. 그러나 그것은 인간의 가장 기초적인 연관 관계조차도 파악할 수 없다. 심지어 가장 몽환적인 주제에서조차도 대상에 대한 지식보다 대상의 상업성을 더 많이 전달한다. 이런 사진 유형의 진짜 얼굴은 광고이므로 그것의 정당한 대응 방식은 당연히 (해체 혹은) 구성이다."

연속적 주체

물론 신즉물주의 사진은 훨씬 넓은 범위의 모순된 전제들과 사회적 관심, 그리고 이 모든 임무에 이상적인 방식으로 이용된 '기술적 시각'이라는 새 유형의 정의에 의해 결정됐다. 우선 바이마르의 사진 미학은 정치경제적 안정화에 부합하는 방식으로, 1925년경부터 바이마르 독일은 표현주의를 억제하기 시작했다. 둘째, 신즉물주의 사진은 기술적인 측면에 바탕을 둔 미학으로서 사진 작업 그 자체가 빠른 속도로 변하는 사회 환경, 즉 대중 공론장의 창조와 빠른 속도로 발전하는 산업화의 형식에 순응하는 더 넓은 현대화 과정의 일부였다.

주체와 자연의 변증법적 관계에서 출발하는 전통적인 독일 미학 사상은, 미술가의 작업을 산업과 기술의 진보와 결합시키려는 욕망이 자연을 우선적인 위치에서 밀어내는 미학으로 전환되고 있었다. 마지막으로, 그리고 아마도 가장 중요한 것은 사물을 진품인 것처럼 선별하고, 연출하고, 제시할 수 있는 능력을 갖고 있는 유일한 매체인 사진만이 전체 상품화 과정의 이미지들을 제공할 수 있다는 점이다. 사진만이 유일하게 본래부터 물신적인 구조를 갖고 있으므로 상품 물신주의가 주체의 일상적 경험에 미친 영향력을 기록할 수 있었

▲ 다.(신즉물주의의 프로젝트라기보다는 초현실주의의 프로젝트가 될 것이다.) 허버트 몰더링스(Herbert Molderings)의 예리한 지적대로 신즉물주의 사진가들은 "일반적으로 연속의 원칙과 반복을 통한 강조가 산업 생산의 특징이라는 사실이 분명해졌을 때"에 비로소 그들의 미학적 프로젝트를 발견했다. 또한 몰더링스는 "표준화의 리듬과 영원불변하는 사물의 장식적 요소를 집적하는 일은 신흥 사진가들이 만든 모든 이미지들의 특징이 될 것이다."라고 덧붙였다.

● 역설적이게도 아우구스트 잔더(August Sander, 1876~1964)는 가장 유명한 신즉물주의 사진가이자 사진사에서도 중요한 인물이지만, 〈영화와 사진〉전에는 포함되지 않았다. 1900년대 초반부터 초상 사진 스튜디오를 운영하던 잔더는 스스로 "정밀한 사진"이라고 불렀던 사진을 하려면 사진에서 회화주의적 키치를 없애야 한다는 점을 항상 강조했다. 20년대 초반에 잔더는 장기 프로젝트로서 「20세기의 시민들(Menschen des 20. Jahrhunderts)」이라는 제목의 지난한 기록 작업을

▲ (Hilla Becher) 부부의 작업에서 다시 나타나게 될 사진적 유형학의 형식을 발전시켰다. 블로스펠트의 사진은 20년대 신즉물주의의 시대에 모더니즘 기법의 형성, 기능과 장식의 일치가 자연을 기초로 이루어졌다는 증거로 채택됐다. 더욱 중요하게는, 블로스펠트의 마술적인 식물의 세부 이미지는 산업화된 노동의 조건 하에 겪는 시공간이 파편화되는 경험과 자연적 리듬 및 진화에 대한 존재론적 경험을 화해시키려는 욕망에 부응하는 것이었다. 만약 기계에 대한 시각적 명상이 사진적인 방법을 통해 기계의 현전을 자연화시키고 위협적이거나 낯설게 보이지 않게 할 수 있다면, 연쇄적이고 구조적으로 만들어진 자연의 세부 탐사는 관람자로 하여금 인간과 자연이 만든 질서와 구조들의 완전한 통합 속에서 안락함을 느끼게 해 줄 것이다. 프란츠 로는 〈영화와 사진〉전이 열린 1929년에 『사진-눈(Foto-Auge)』이라는 중요한 책을 출판했는데, 이미 그는 1927년에 후기표현주의 미술에 대한 글에서 "표현은 최근까지 생명의 움직임 속에서 탐지되었지만, 이제 우리는 존재의 정지 그 자체에 이미 있는 표현의 힘을 발견하고, 온전한 존재에 도달한 어떤 것이 내는 원형적인 소리에 주의 깊게 귀 기울이고 있다."고 주장했다. 발터 벤야민은 1931년의 글에서 블로스펠트를 아제의 절제와 연결시키며, 블로스펠트의 사진을 회화주의에서 벗어난 사진의 초기 사례이자 광학적 무의식(optical unconscious)에 접근할 수 있는 사진의 특권에 대한 증거로서 주목했다.

이제 자연은 기술과 동화될 것이고 기술은 자연화돼야만 했다. 혹은 토마스 만이 렝거-파치의 1928년 책 『세상은 아름다워(Die Welt ist schön)』에 대한 서평에서 던진 유명한 질문처럼, "정신적 경험이 기술적인 것의 먹이로 전락하면 기술적인 것, 그 자체에 정신이 깃들게 될까?" 용설란의 구조와 전신주의 구조를 결합시켜 양자의 유사성을 주장하는 당혹스런 상징으로 장식된 렝거-파치의 책은 당초 "사물들(Die Dinge)"이라는 제목을 붙일 작정이었다. 1927년 렝거-파치가 처음으로 미술관 전시를 할 때 큐레이터이자 전시 서문을 쓴 카를 게오르크 하이제(Carl Georg Heise)가 더욱 단호한 제목을 제안하면서 탄생한 '세상은 아름다워'라는 제목은 의도한 것은 아니었지만 평

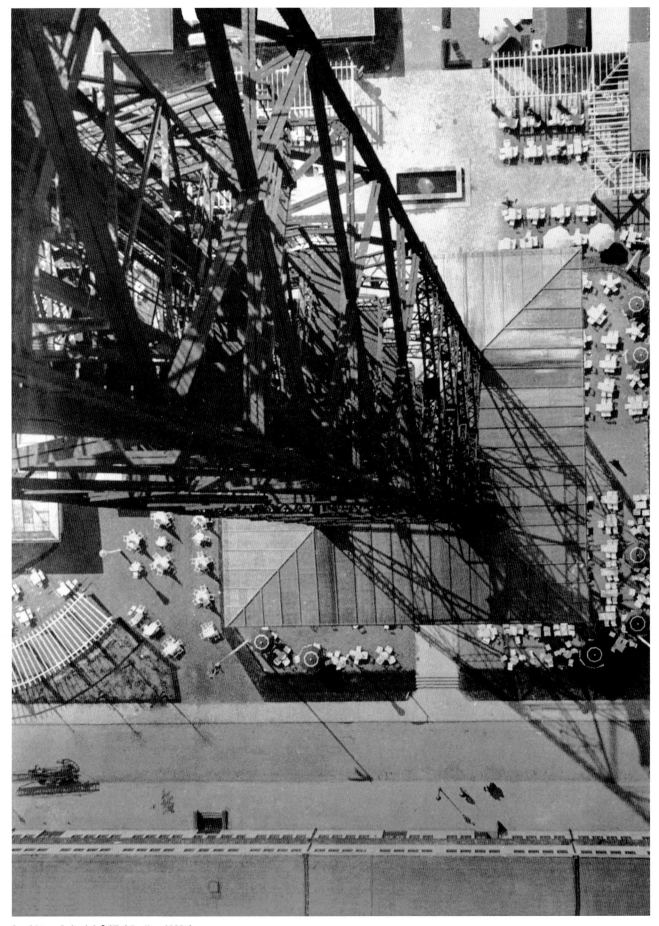

6 • 라슬로 모호이-너지, 「베를린 Berlin」, 1928년

7 · 카를 블로스펠트, 「히말라야 발삼, 봉선화과, 봉선화 Impatiens Glandulifera; Balsamine, Springkraut」, 1927년
실버 젤라틴 프린트, 크기 미상

잔더는 쾰른의 진보 그룹과 긴밀한 관계를 유지했다. 이 그룹은 주체와 새로운 프롤레타리아 공론장의 완전히 다른 개념을 형성하는 작업을 했는데, 이 작업으로 인해 사회적 유형학에 대한 그들의 관심이 점차 증대됐다. 그룹의 발기인 중 한 사람인 쾰른 미술가 프란츠 빌헤름 자이베르트(Franz Wilhelm Seiwert)는 1921년에 잔더의 책 제목을 연상시키는 『시대의 일곱 초상화(Sieben Antlitze der Zeit)』라는 제목의 유형학적 목판화 시리즈를 출간했다.

사진사학자들은 왜 나치가 잔더의 책을 탄압하고 폐간했는지 궁금해하지만 그 대답은 비교적 분명하다. 먼저 잔더의 사회 집단에 대한 과학적 유형학 프로젝트는 부르주아 단독 초상 사진의 전통적인 보호막을 파괴했다. 잔더의 작업은 부르주아의 단독 초상을 집단적인 사진 아카이브로 대체했는데, 이 아카이브는 계급과 집단의 정치적 정체성 파괴를 기반으로 부상한 신흥 전체주의 체제에 용인될 수 없었다. 둘째, 잔더의 훈련지침서는 대단히 분화된 사회를 포착한 마지막 시선과 독일 최초의 자유민주주의가 허용했던, 주체의 비동시적이고 다양한 위치를 보여 줬다. 파시스트들은 잔더의 책과 사진 원판들을 파괴함으로써, 민주주의의 기억을 지우고자 했으며, 무엇보다도 사진으로 사회관계들을 분석할 가능성과 사회관계들이 주체의 권리 형성에 미칠 영향력을 시작부터 제거하고자 했다.　　BB

<div style="text-align: right">1920–1929</div>

▲ 시도했다. 사라지는 파리를 기록한 아제의 작업과 유사한 이 프로젝트의 결과물로 수십만 장의 네거티브 필름 아카이브가 생겼다.(그중 상당 부분은 나치 정부와 연합군의 폭격으로 인해 파괴됐다.) 잔더는 바이마르 사회의 구성원들을 직업과 계급에 따라 분류해서 재현한 이미지들을 열두 장씩 한 권으로 묶어서 마흔다섯 권의 시리즈로 출판할 생각이었다.

아카이브의 종말

그 작업에서 우선적으로 선별된 사진들이 소설가 알프레드 되블린의 서문과 함께 1929년 『시대의 얼굴(Antlitz der Zeit)』이라는 제목으로 출판됐을 때, 잔더의 작업은 평범한 초상 사진 프로젝트도 아니고 신즉물주의 미학의 요구에 응하는 사진 작업도 아니라는 점이 금세 드러났다. 잔더의 작업을 가장 예리한 역사적 맥락 속에 위치시킨 것은 또다시 발터 벤야민의 날카로운 비평이었다. 그는 잔더의 책을 "인상학의 지리부도" 혹은 훈련지침서(Übungsatlas)라고 부르며 놀랍게도 역사적으로 정확하게 소비에트의 사진·영화 문화의 새로운 (반)초상과 비교했다. 이 두 사례에서 새로운 초상 형식의 필요성이 명확히 표명된다고 벤야민은 주장했다. 새로운 사회계급이 (소비에트 영화에서처럼) 자신에게 적합한 재현을 발견하게 될 뿐만 아니라, 사회적 집단을 과학적으로 이해하려는 관심이 생겨나 자율성에 대한 부르주아 주체의 잘못된 주장을 대체하게 될 그런 초상 형식이 필요하다는 것이다.

▲ 1935

더 읽을거리

George Baker, "August Sander: Photography between Narrativity and Stasis," *October*, no. 76, Spring 1996

Ute Eskildsen and Jan–Christopher Horak (eds), *Film und Foto der Zwanziger Jahre* (Stuttgart: Verlag Gerd Hatje, 1979)

Heinz Fuchs, "Die Dinge, die Sachen, die Welt der Technik," *Fotografie 1919–1979 Made in Germany* (Frankfurt: Umschau, 1979)

Gert Mattenklott, "Karl Blossfeldt: Fotografischer Naturalismus um 1900 und 1930," *Karl Blossfeldt* (Munich: Schirmer/Mosel, 1994)

Herbert Molderings, "Uberlegungen zur Fotografie der Neuen Sachlichkeit und des Bauhauses," in Molderings, Keller, and Ranke (eds), *Beitraege zur Geschichte und Aesthetik der Fotografie* (Giessen: Anabas Verlag, 1979)

Karl Steinorth (ed.), *Internationale Ausstellung des Deutschen Werkbundes "Film und Foto, 1929"* (Stuttgart: Deutsche Verlags–Anstalt, 1979)

1930–1939

20~30년대 바이마르 독일에서 등장한 대중 소비자와 패션 잡지가 사진의 제작과 배포에 대한 새로운 구조를 만들면서 여성 사진가들의 등장을 돕는다.

20~30년대 유럽과 미국의 주요 사진가들 중 상당수가 여성이었다는 사실은 우연이 아니다. 1972년에 「왜 위대한 여성 예술가들은 없는가?(Why have there been no great women artist?)」라는 글에서 린다 노클린이 제기한 유명한 질문은 "20~30년대에 왜 그렇게 많은 위대한 여성 사진가들이 존재했는가?"로 바뀌어야 할 것이다.(이러한 몇몇 사진가들의 작품을 소개하고 이 현상을 설명하기 위해서는 여러 모순된 요소들을 고려해야 한다.) 일반적으로 사진은 예술에서 탁월한 손기술만이 유일한 기준으로 여겨지던 가부장적 통례를 바꾼 기계적이고 과학적인 이미지 제작 장치로 언급된다. 이미지를 기술-과학적으로 재조합한 사진은 예술적 정체성의 근저에 놓인 '남성적 승화'에 관한 생각이 재형성되는 과정과 관계가 깊다. 이를테면 1927년 데사우 바우하우스에서 라슬로
▲ 모호이-너지의 수업을 들은 후 작업의 패러다임이 바뀐 플로랑스 앙리(Florence Henri, 1893~1982)가 대표적인 예다.(그녀는 칸딘스키와 클레의 수업도 들었다.)

일상생활이 산업화되면서 사진이 이미지 생산의 중심 도구가 되고 있음을 인식한 그녀는 모호이-너지의 『새로운 시각(New Vision)』이 제시하는 사진의 원리와 방식을 받아들였다. 1928년 파리로 돌아와 그녀는 친구인 루 쉐퍼에게 다음과 같은 편지를 쓴다.

바우하우스에 돌아온 후 파리가 믿을 수 없이 구닥다리처럼 느껴져. 난 더 이상 파리에 매혹되지 않아 …… 나는 사진을 찍고 있어. …… 그림은 진저리가 나고 발전도 별로 없어. 그러나 사진에 대해서는 엄청나게 많은 아이디어가 떠올라.

20년대 사진사에서 가장 중요한 두 주인공의 자화상 사진을 비교해 보면, 바이마르 여성들의 사진의 특징과 거기에 구현된 긴장감이 보다 분명해진다. 게르마인네 크룰(Germaine Krull, 1897~1985)의 1925년 작 「이카레트를 든 자화상」[1]은 모더니티의 수사학이 복잡하게 얽힌 사진가의 모습을 표현하고 있다. 첫 번째로 신체를 파편화해 손을 전경의 환유이자 지표로 삼은 것이 눈에 띄는데, 이 손들은 사진의 기록 행위를 자기 반영적으로 수행하고 있다. 두 번째로 사진가의 눈과 광학 장치(카메라의 뷰파인더)가 겹치면서 서로 그 모습을 잃고 기계 형상으로 공생 관계를 이룬 모습이 눈에 들어온다. 그리고 마지막으로

담배와 기계의 조화는 해방된 신여성의 독립성을 나타내는 또 하나의 보편적 상징이 된다.

이와 대조적으로 1930년경 제작된 로테 야코비(Lotte Jacobi, 1896~1990)의 자화상은 극적이고 회화적인 명암 대비를 보여 줄 뿐 아니라 인물 사진에 대한 훨씬 전통적인 개념을 드러낸다.[2] 카메라를 마주 보면서 내면을 탐구하는 그녀는 수세기 동안 인물의 재현을 담당해 온 초상화라는 장르에 대한 가능성과 신빙성을 갈구하는 동시에 그것을 의심하는 듯하다. 비록 갈등을 겪는 절망적인 모습이긴 하지만, 야코비의 사진에서 주인공은 카메라라기보다 예술적 주체이다. 그러나 주체와 (아마도 부차적인) 기계 사이의 위계적 관계를 유지하려 했던 야코비의 노력은 어둠 속에서 반짝이는 카메라의 눈(주변에 글자가 새겨진 렌즈)과, 더 나아가 마치 탯줄처럼 기계와 작가를 연결하며 화려하게 빛나는 리모컨 선에 의해 강한 도전을 받는다.

사진가로서의 '신여성'

여성 사진가의 증가에 대한 좀 더 구체적인 설명은 전문학교와 교육기관의 역사적 변화에서 찾을 수 있다. 20세기 초까지도 사진을 배우려면 전문 사진가의 스튜디오에서 (예를 들면 아버지와 할아버지의 작업실에서 일을 배운 야코비처럼) 견습생으로 일해야 했다. 그러나 대부분의 전통적인 미술 아카데미가 여전히 여학생들을 제외하고 있던 빌헬름 황제 시대에, 독일에서는 두 학교가 여성에게 사진을 가르치기 시작했다. 하나는 여성 사진가들의 전문적인 교육을 위해 설립된 레테 베라인 사진교육학교(Institute for Photographic Education of the Lette Verein)인데, 이 학교는 1890년 열세 명의 학생으로 시작해 1919년까지 337명의 졸업생을 배출했다. 다른 하나는 1900년 뮌헨에서 설립돼 1905년부터 여성을 받아들이기 시작한 사진교육학교(Teaching Institute for Photography)였다. 크룰은 1907년부터 1913년까지 뮌헨에서 학생들을 가르친 미국 회화주의 사진가 프랭크 유진 스미스(Frank Eugene Smith)와 함께 공부했지만 1921년에야 비로소 독일전문사진가길드(German Professional Guild of Photographer)의 정회원이 될 수 있었다. 20년대 중반에 이르러 사진은 독일 대부분의 예술 및 기술학교의 응용미술 교육과정에서 새로운 매체로 소개됐으며, 광고와 그래픽 디자인 분야의 수요가 급증하면서 기술적이고 예술적인 능력이 증가한 사진이

▲ 1923, 1929

1 • 게르마인네 크룰, 「이카레트를 든 자화상 Self-Portrait with Ikarette」, 1925년
젤라틴 실버 프린트, 20×15.1cm

2 • 로테 야코비, 「자화상, 베를린 Self-Portrait, Berlin」, 1930년경
실버 프린트 32.1×25.1cm

막대한 이익을 창출할 수 있음이 밝혀졌다. 뮌헨에서는 1925년부터
▲ 회화주의 사진을 전공한 교수 대신 '신즉물주의' 미학에 익숙한 젊은
사진가들을 임용했으며 사설 기관이었던 라이만 학교(Reimann Schule)
는 '새로운 시각'을 지닌 젊은 사진가 루시아 모호이(Lucia Moholy)를
교수로 임명했다.(그녀는 여기에서 1930년부터 1933년까지 가르쳤다.) 바우하우
스는 한네스 마이어가 교장으로 있을 때만 처음으로 사진 전공자를
임용했는데, 그는 1929년 광고 및 디자인 과정과 함께 개설된 사진
과정에 발터 페터한스(Walter Peterhans)를 추천했다. 1933년 나치 정
부에 의해 폐쇄될 때까지 바우하우스에서 사진 과정을 수료한 여성
은 모두 열한 명이었다. 그들 가운데 엘렌 아우어바흐(Ellen Auerbach,
1906~2004), 그레테 슈테른(Grete Stern, 1904~1999), 엘자 프랑케(Elsa
Franke, 1910~1981), 이레나 블뤼호바(Irena Blühova, 1904~1991) 같은 몇몇
이들은 숙련된 전문가로 인정받고자 꾸준히 노력했다.(앙리처럼 모호이-
너지와 함께 공부했던 학생들은 말할 것도 없다.)

더불어 새로운 일자리 기회들이 여성들에게 주어졌다. 1925년 통
계에 따르면 1150만 명의 여성(전체 노동자 수의 35.8퍼센트)들이 전문 인
력이었으며, 그 대다수가 대량생산 컨베이어 벨트에서 일하는 하층
노동자나 사무실의 화이트컬러 노동자, 그리고 백화점과 소매점의
판매원들로 구성돼 있었다. '신여성'이라는 사회적 모델은 단지 여성

들에게 어떤 해방된 경험만 제공하는 데 그치지 않고 새로운 욕망을
산업화하는 총체적인 과정 속에서 그들을 생산자와 소비자로, 그리
고 그 대상으로 만들었다. 사진이 주도하는 대중문화는 이런 새로운
행동 양태와 욕구를 불러일으키고, 또 여기에 여성들이 반응하게 만
들었다.

사진을 적극적으로 활용한 새로운 잡지 문화가 베를린에서 처음으
로 등장했는데(당시 여성, 패션, 가사에 관한 내용으로 채워진 잡지는 등록된 것만 해
도 200여 개에 달했다.) 여기에는 발행 부수가 170만 부에 달했던 보수적
중산계급을 위한 울슈타인의 《베이체(BIZ, Berliner Illustrierte Zeitung)》
부터 때로 35만 부까지도 찍었던 노동자 계급을 위한 빌리 뮌젠베
▲ 르크의 《아이체(AIZ, Arbeiter Illustrierte Zeitung)》까지 포함된다. 바이마
르 사진가들의 사진을 실었던 파리의 신문으로는 자유주의적인 뤼
시앵 보겔(Lucien Vogel)의 《뷔(VU)》와 플로랑 펠스(Florent Fels)의 《부알
라(VOILA)》부터 (리젯 모델의 첫 번째 사진들이 출간됐던) 좌파적인 《르가르
(Regards)》까지 있었다. 미국의 《라이프》지(1936년 초판에 마거릿 버크 화이트
의 사진을 표지에 실었다.)와 《픽처 포스트(Picture Post)》가 그 뒤를 이었으
며, 소비에트에서는 이에 상당하는 선전 잡지로 《건설 중인 USSR》이
있었다. 이런 사진 잡지들은 새로운 스펙터클과 소비사회의 초기 형
태를 구축하거나, 새롭게 등장하고 있는 산업 프롤레타리아와 그 공

▲ 1925b, 1929

▲ 1920

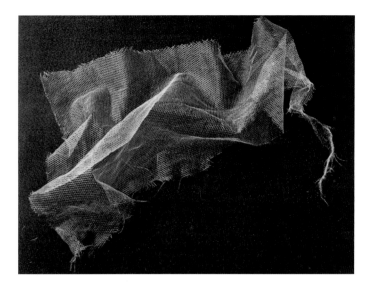

3 · 링글+피트(엘렌 아우어바흐와 그레테 슈테른), 「신부의 조각 Fragment of a Bride」, 1930년 실버 프린트, 16.5×22cm

론장의 필요에 따라 부르주아 공론장을 변형하려는 시도에 의해서 부르주아 공론장의 이미지 세계를 빠르게 변화시켰다.

화보 잡지들의 일차적인 과제는 다음 네 가지 사진 장르를 통해 이루어졌다. 첫째, 르포르타주와 포토저널리즘은 알프레드 아이젠슈타트(Alfred Eisenstaedt), 에리히 살로몬(Erich Salomon), 혹은 펠릭스 만(Felix Man)의 작업처럼 역사와 정치의 복잡다단한 이야기들을 그저 거울로 비추듯 명확한 시각적 이해로 축소해서 단순화해야만 했다. 둘째, 광고 사진은 인공적인 현실성과 즉각적인 쇠락의 순환 주기를 가속화할 수밖에 없었다. 상품 선전처럼 사진은 새로운 소비문화의 법칙에 맞춰 일상의 사물과 건축 공간을 현대화해야만 했고, 게다가 패션 사진은 ('신여성'과 같이) 새롭게 등장하는 주체의 정체성을 형성하고 유지하고 조절해야만 했다.

바우하우스의 학생이었던 링글+피트(Ringl+Pit, 엘렌 아우어바흐와 그레테 슈테른)의 사진은 바이마르 광고 사진에서 이례적인 의미를 갖는다. ▲「신부의 파편」이나[3] 「폴스키 모노폴(Polski Monopol)」 같은 작품에서 이들은 광고 사진의 기능을 충족시키는 동시에 최고로 역설적인 '자기 반영성'을 내보였다.(이는 신즉물주의 광고 사진 분야에서 그들의 라이벌이었던 알베르트 렝거-파처와 다르다.) 이 두 이미지는 광고로서 사진이 지닌 두 가지 중요한 기능을 보여 주고 있다. 우선 이 이미지들은 과시적인 재현에 필요한 지시적인 도구로 사용되고 있으며(예를 들면 세부를 극히 정밀하게 묘사하고, 빛과 그림자의 유희를 극적으로 표현했으며, 상품 표면이 투명하고 반짝이도록 과장하고 있다.) 둘째로 극단적인 파편화와 공간적 고립의 상황 속에 대상을 한순간 멈추게 함으로써 저항할 수 없을 만큼 물신적인 상품으로 만든다.

이미지 생산에 있어 유럽에서 여성 사진가들이 전쟁 이전에 발전시켰던 세 번째 유형은 여행 사진이었다.(예를 들면 1931년에 출간된 로데 로젠베르크-에렐의 책『흑인들과의 짧은 만남(Kleine Reise zu Schwarzen Menschen)』이 있다.) 그러나 여행 르포르타주라는 장르가 중요해진 것은 1933년 이후, 그리고 곧 이은 전후 기간 동안 지속된 오랜 망명 생활에서 비롯

된 결과였다. 위의 장르들처럼 여행 사진의 본질을 발견하고 뒷받침하려는 시도에는 인류학과 민속지학에서 이 새로운 매체를 아마추어적(그리고 전문적으로도)으로 사용한 것부터, 단체로 세계 여행을 떠나는 새로운 현상이나 급격하게 변하는 역사, 사회적·정치적 환경에서 인류의 발전을 알리려는 정치적 의도까지 포함돼 있다.

이런 입장은 야코비의 사진에서 잘 드러난다. 그는 소비에트 연방의 아시아 국가들이나, 신권주의적 이슬람 국가였으나 최근에 탈종교화된 우즈베키스탄과 타지키스탄에서 새롭게 나타나고 있는 사회적인 관계들을 광범위하게 기록해 왔다. 여행 사진은 또한 반대편의 욕구도 충족시켜 준다. 다시 말해 정치적 억압 속에서 변화를 위해 절실하게 필요한 사항들을 기록하는 이들 작업에는 크룰의 아프리카와 아시아 프로젝트나, 지젤 프로인트(Gisèle Freund, 1912~2000)가 아르헨티나로 이주했던 기간과 좌파 혐의로 미국 입국이 금지됐던 50년대에 멕시코에서 진행한 작업이 포함된다.

외견상 사회적 다큐멘터리나 정치적 보도물의 모습을 띤 여행 사진은 전후 가장 위대한 사진가들(예를 들면 앙리 카르티에-브레송)의 여행 사진에서조차 불가피하게 그 가치가 하락하고 있었다. (관광산업이 전 세계로 팽창하면서 과거에는 여행 사진가들이 자신도 모르게 선구적으로 보여 주었던 지정학적·종족적 다양성을 접할 기회가 많아진 결과) 사진가들은 넘쳐나는 이국적 시각성을 더 이상 대적할 수 없었고, 판이하게 다른 두 조건, 즉 사진적 이미지를 갈망하는 도시 중심부와 식민지 사회나 탈식민지 사회를 지배하는 경험의 조건을 잇는 정치경제적 연결고리도 분석하지 못했다. 따라서 전쟁 이후의 여행 사진은 너무나 자주 이국적인 것과 '타자화하는 것'에 대해 지속적으로 강렬한 구경거리를 제공했다. 그 첫 번째 획기적인 정점이 바로 1955년에 뉴욕현대미술관에서 열린 ▲에드워드 스타이컨의 〈인간 가족〉전이다.

세 가지 초상 사진

마지막으로 아마 바이마르 공화국의 사진사에서 가장 중요하며 서로 아주 다른, 변증법적 형식의 초상 사진들을 살펴보자. 당시 초상 사진은 여전히 스튜디오(1931년 베를린 전화번호부를 보면 600여 개의 사진 스튜디오가 있었으며 그중 최소한 100개는 여성이 운영했다.)의 경제적 토대가 됐지만, 그와 동시에 30년대 사진에 놓인 가장 근본적인 모순을 보여 주었다. 이는 자기만의 경험을 상실한 대중들의 보상 심리를 충족시키기 위해 새로운 공공 페르소나인 스타 이미지들을 반복적으로 생산하고 배급하는 것에서, 완전히 쇠락하지는 않은 부르주아 주체의 재현이 지닌 불안정한 상태를 응시하는 것까지 그 범위가 다양했다. 사진이 갖고 있는 본질적인 이중성, 즉 정확하게 지표적 기록이라는 점과 인위적인 시뮬라크룸(가장 극단적인 형태는 포토몽타주이다.)이라는 점은 골상학적으로 고정된 정체성이라는 개념과, 주체는 단지 만들어진 것일 뿐이라는 개념을 동시에 보여 준다.

이 이중성의 한쪽 극단에 있는 에르나 렌트바이-디르크센(Erna Lendvai-Dircksen, 1883~1962)은 1924년 독일전문사진가길드에 가입한 첫 여성 회원들 중 한 사람이었으며 베를린에서 가장 성공적인 초상 사진

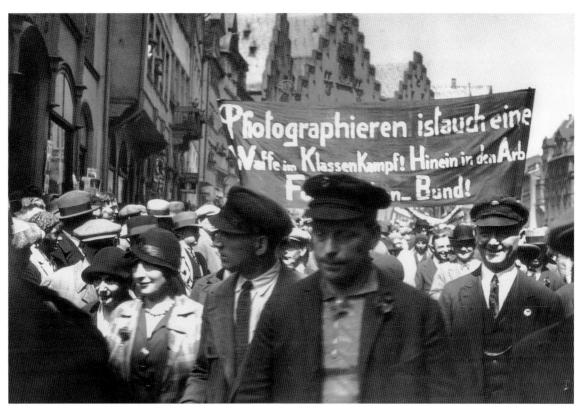

스튜디오 중 하나를 운영하고 있었다. 그녀에 따르면 인간의 정체성은 민족과 인종, 고향과 지역에 기반하며, 따라서 초상 사진은 오직 사진만이 허락하는 정밀함을 가지고 모델의 골상을 베낌으로써 그 정체성의 위치를 가장 잘 잡아낼 수 있다. 1933년 '독일 사진에 관하여'라는 주제의 강의에서 그녀는 "신즉물주의에 따라 이루어지는 사진의 국제주의적 편제"에 대해 논하며 자신의 작업이 "게르만족과 게르만족의 얼굴을 구원할 것"이며 "쇠락해 가는 게르만족의 골상을 복구하는 일에 참여하고 싶은, 내면에서 우러나오는 의무감"에 따른다고 말했다. 당연하게도 렌트바이-디르크센은 1933년 스스로 격렬한 파시스트가 됐으며, 그녀의 작품은 곧 나치 통치자들에 의해 인종차별주의적인 이데올로기를 사진적으로 증명하는 확실한 증거로 출판되고 배포됐다.

프로인트와 자코비, 아넬리제 크레치머(Annelise Kretschmer, 1903~1987)가 찍은 초상 사진들, 그리고 1931년에 출판된 헬마르 레르스키(Helmar Lerski, 1871~1956)의 프로젝트 『일상의 머리들(Everyday heads)』의 초상 사진에서는 위와 변증법적으로 정반대의 입장을 발견할 수 있다. 1932년 프로인트는 시위 장면을 찍은 사진에서 새로운 프롤레타리아와 집단적 주체 이미지를 구축하고자 시도했으며[4] 야코비는 1933년의 결정적인 선거에서 나치의 정권 장악을 막으려는 절망적인 시도로서 공산주의자 후보 에른스트 탤만의 초상 사진들을 제작 ▲해 《아이체》의 표지에 실었다. 당시 알렉산드르 로드첸코와 소비에트 아방가르드 사진가들의 작품 이미지처럼 이들 사진에서도 익명성을 띤 주체들이 계급과 사회관계, 그리고 직업적 신분에 따라 여봐란듯

▲ 1935

이 드러나 있다. 당시 가장 급진적인 몇몇 작품들, 이를테면 1928년과 1932년 사이 엘라 베르크만-미셸(Ella Bergmann-Michel)이 조감도의 시점으로 거리 노동자들의 모습을 담은 사진 연작에서처럼 인간 주체는 노동 그 자체의 진행 과정에서 만들어지고 있었다. 이 일련의 사진에서 노동의 장소(입방체 현무암 블록들의 격자형 거리)는 노동하는 인물과 섞여 분리될 수 없는 단일체가 된다.

하지만 바이마르 초상 사진의 세 번째 모델은 크룰과 프로인트가 20년대 후반 독일과 30년대 프랑스에서 망명 생활 도중 제작한 탁월한 초상 사진에서, 그리고 특히 가장 위대한 20세기 초상 사진가 중 한 명인 야코비가 몇 년 동안 베를린과 뉴욕에서 제작한 작품에서 발견할 수 있다. 여기에는 역사에 의해 과도기적인 입장에 놓인 인간 주체의 허약함이 드러나 있다. 양차 세계대전 사이 지식인과 예술가들을 거의 총망라해 보고하듯 찍어 놓은 이 사진들(그중에는 1926년 크룰이 찍은 발터 벤야민의 사진이 있다.)은 1848년 이후 프랑스의 공화당 지식인과 예술가들을 찍은 나다르의 어마어마한 초상화 판테온을 떠올리게 한다. 이런 이미지들은 파시즘 정치 운동과 대중문화의 이미지 테크놀로지에 의해 주체와 그 사회적 현실이라는 개념이 잠식당해 사라지기 전, 유럽인들이 가진 주체성의 마지막 순간을 붙들고 있는 것처럼 보인다.

망명 생활을 다룬 사진들

야코비는 배우들을 찍은 당시의 수많은 사진(이를테면 로테 레냐 바일의 사진[5]) 속 '스타'들을 패션 디자인, 분장, 조명, 그리고 대중에 대한 반

복적인 노출이 교차되는 지점에서 성립되는 현대의 스펙터클한 주제로 보았다. 이는 (계급 특권에 의해서) '자연스럽게' 구별되고, 개인의 정신적 존재의 불가피한 영향력을 전제로 하는 독특한 주관성이라는 전통적인 개념의 정반대에 위치했다. 이제 사진은 새롭게 만들어진 주체의 이미지를 기록하는 데 유일하게 적합한 매체인 것 같았다. 그러나 야코비와 프로인트는 빈에서 그들의 위대한 동료가 되었던 리

▲ 젯 모델(Lisette Model)처럼 바이마르 문화와 망명 생활의 과도기 속에서 정지된 채 뿌리 없이 떠도는 모습으로 주체를 표현하고 있다.

프랑크푸르트 대학의 공산당 학생 조직의 일원이었던 프로인트는 카를 만하임(Karl Mannheim), 노르베르트 엘리아스(Norbert Elias), 테오도어 아도르노의 지도를 받으며 박사 논문을 쓰기 시작했으며 1933년 파리로 강제 이주당한 후인 1936년에 마침내 소르본 대학에서 논문을 완성했다. 1937년에 그녀의 논문은 『19세기 프랑스 사진(La Photographie en France au XIXème Siècle)』이라는 제목의 책으로 출간되면서 사진에 관한 첫 번째 사회적 역사서가 됐다.

야코비는 1935년 뉴욕으로 이주했다. 야코비가 20년대 찍은 초상 사진은 뚜렷한 명암 대비가 특징이었는데, 연극, 패션, 영화적 요소를 가지고 표현된 이 명암 대비의 의미는 극적인 반사경 같은 현대성이었다.(이를테면 1939년 배우 「프랜시스 레더러」 혹은 「러시아 무용수」의 초상 사진) 반면에 그녀가 미국에 도착한 이후에는 멜랑콜리한 특징이 뚜렷이 드러나게 된다. 야코비의 초상 사진들은 역사적 순간의 위태로움과 사진의 대상이 되는 사람들의 비극적인 경험(예를 들어 에리히 라이스, 카렌 호르니, 그리고 막스 라인하르트의 초상 사진들)을 담고 있다. 이들은 망명 생활이라는 지리정치학적 틈새에서 떠돌 뿐 아니라 마치 야코비 자신이 그랬던 것처럼, 철저하게 부르주아적인 바이마르 문화의 공론장에서 미국의 문화 산업 영역으로 향하는 역사적인 변화를 보여 준다.

야코비의 멜랑콜리한 명암 대비가 인간의 심오한 측면을 이끌어 내는 사이 프로인트는 1938년 이후 컬러 사진을 사용해 완전히 다른 상황에서 초상 사진을 제작했는데(이를테면 제임스 조이스와 양차 세계대전 사이 프랑스 지성인과 예술 '인사들' 처럼) 이는 불가피하게 구경거리로 전락해 가는 주체를 나타내는 것이었다. 프로인트의 컬러 사진은 본의 아니게 쏟아져 들어오는 미국의 총천연색 영화들은 물론 《새터데이 이브닝 포스트》나 《라이프》지의 컬러로 가득 찬 광고들과 뒤얽혔다. 이 잡지들의 색채가 보여 주는 '자연주의'는 소비문화로 인해 곧 생명력을 상실하게 될 사물에 대한 친밀함, 존재성, 그리고 생명력을 그저 흉내 내고 있었다.

바이마르 사진가들이 프랑스로(프로인트와 크룰), 미국으로(야코비와 아우어바흐, 그 밖의 많은 이들) 혹은 아르헨티나(그레테 슈테른)로 이주한 후의 발전 방향을 추적하는 일은 아주 중요하다. 언어와 문화는 물론 진보적인 사회정치적 맥락(이를테면 바우하우스와 같은 바이마르 아방가르드라는 맥락, '신여성'의 권리를 급진적으로 제정하는 데에서 명확하게 드러난 여성해방 의식의 출현, 실제 활동하는 사회주의자 운동의 지평 등)마저 빼앗긴 채 그들은 이제 사진의 사회적 기능이라는 면에서 완전히 이질적인 정의에 직면하게 됐다. 한편으로는 빠르게 가속화되고 있던 미국 소비문화의 노골적이고 강도 높

▲ 1959d

5 • 로테 야코비, 「로테 레냐 바일의 초상 Portrait of Lotte Lenya Weill」, 1928년경
실버 프린트, 27.6×35.6cm

은 상업주의가 있었다. 이러한 미국에서 '무기로서의 사진'은 현 시점에서 회고할 수 있는 것 이상으로 철저한 의심과 검열을 당했다. 다른 한편으로는 문화 전반에서, 또 시각문화의 지배자로서 가부장적 우월성을 띠는 회화(예를 들어 추상표현주의)의 복귀가 있었다. 회화에 맞서 바이마르 문화의 개혁적 전방위에 섰던 사진은 이제 한 발짝 비켜서서 소수의 '자매 예술'이라는 초기의 역할로 격하되고 말았다. **BB**

더 읽을거리

Ellen Auerbach, *Berlin, Tel Aviv, London, New York* (Munich and New York: Prestel Verlag, 1998)
Marion Beckers and Elisabeth Moortgat, *Atelier Lotte Jacobi: Berlin—New York* (Berlin: Nicolai Verlag, 1997)
Christian Caujolle (ed.), *Gisèle Freund; Photographer* (New York: Harry N. Abrams, 1985)
Ute Eskildsen (ed.), *Fotografieren hiess teilnehmen: Fotografinnen der Weimarer Republik*, (Essen: Museum Folkwang; and Düsseldorf: Richter Verlag, 1994)
Naomi Rosenblum, *A History of Women's Photographers* (New York: Abbeville Press, 1994)
Kim Sichel, *Germaine Krull: Photographer of Modernity* (Cambridge, Mass.: MIT Press, 1999)
Kelly Wise, *Lotte Jacobi* (Danbury: Addison House, 1978)

1930b

조르주 바타유가 《도퀴망》에 『원시 미술』에 관한 비평문을 쓴다. 이를 계기로 아방가르드와 원시주의의 관계 내 분열, 그리고 초현실주의 내부에 존재하던 뿌리 깊은 분열의 기미가 표면화된다.

철학자, 사서, 포르노그래피 작가, 비평가, 그리고 이단적인 초현실주의 잡지 《도퀴망》의 편집자였던 조르주 바타유(Georges Bataille, 1897~1962, 앙드레 브르통은 그를 초현실주의 '내부의 적'이라 불렀다.)가 심리학자 조르주 루케(Georges Luquet)의 신간 『원시 미술(L'Art Primitif)』에 대해 논평하기로 했을 무렵, 원시주의는 더 이상 아방가르드의 전유물이 아니었다. 특히 파리에서 '원시주의'의 등장은 그 자체로 굉장한 구경거리였다. 이는 페르낭 레제가 부족 의상과 무대를 담당하고 다리우스 미요(Darius Milhaud)가 작곡한 오페라 「세계의 창조(La Création du Monde)」(1932) 같은 고급문화 영역에서나, 조세핀 베이커(Josephine Baker)의 나이트클럽 공연, 그리고 몽파르나스의 바나 클럽에서 성행하던 재즈 공연과 같은 하위문화 영역에서나 마찬가지였다.(그렇게 당시에 부족적인 것은 '아프리카'를 의미하게 됐다.) 상아, 흑단, 얼룩말 가죽에 대한 ▲ 취향을 드러내고자 크롬과 합성수지를 아낌없이 사용했던 아르 데코의 등장과 더불어, 재발견된 '원시주의'의 세련됨은 부족적인 모티프가 이제 값비싼 장식 세계의 일부가 됐음을 의미했다.

더욱이 구석기 미술과 부족미술 모두를 포함했던 '원시주의'란 용어는 이제 인류라는 종의 개체발생적 진화와 인종적 진화라는 측면에서 이해됐다. 예술의 기원에 대한 논의 또한 그 기원이 인간의 창조 행위가 시작된 동굴이든, 그림에 대한 아이들의 욕구가 싹트는 현
● 대식 유아원이든 관계없이 이런 범주에서 이루어졌다. 원시주의가 심리학은 물론 미학의 탐구 대상이 될 수 있었던 것은 이런 이유에서였다.(예를 들어 프랑스 화가 아메데 오장팡은 심리학자는 물론 미학자의 입장에서 『예술의 기초』(1928)를 저술했다.) '원시'는 더 이상 퇴보나 퇴락을 의미하지 않았다. 그리고 그것은 정신의학에 국한되지 않고 발달 심리학의 새로운 관심사로 떠올랐으며 인간의 인지적 사고의 진화를 다루는 연구에서 '제1의 증거물(Exhibit A)'이 됐다.

폄하하기

『원시 미술』에 대한 논평에서 바타유는 먼저 루케의 주장을 요약했다. 루케에 따르면 어린이와 최초의 혈거인은 운동신경의 자극에 의해 종이나 벽에 낙서를 하고, 세계에서 '형태'를 발견하려는 욕구에 의해 자신들이 남긴 표시에서 사물의 외형을 '인식'하기 시작하며, 이런 인식은 자신의 의지대로 형태를 그리려는 시도로 이어진다. 그러

므로 자연의 대상을 도식적으로 그리는 것에서 출발한 원시적인 모방 충동은 중국에는 사실주의적인 그림 기법으로 귀결된다.

그러나 바타유의 견해는 이와 달랐다. 바타유가 보기에 2만 5000년 전의 동굴에서 발견된 것은 연못을 굽어보는 나르시스가 아니라 어둡고 현기증 나는 미로를 어슬렁대는 야수 미노타우로스였다. 다시 말해 아이의 낙서는 구성 충동이 아닌 파괴의 즐거움, 즉 무언가를 지저분하게 만드는 즐거움에서 비롯된다는 것이다. 이런 파괴 충동은 사라지기는커녕 재현주의 단계까지 지속되며, 심지어 그림을 그린 사람 자신도 알 수 없는 자기 훼손의 형태로까지 진전된다. 바타유가 지적하듯 구석기 동굴에 그려진 인간 형상은 사실적인 동물 묘사와 달리 일관되게 훼손되거나 왜곡돼 있다. 이렇게 인간의 형상을 비하하고 폄하하려는 자기 훼손의 충동은 예술 행위의 핵심을 이룬다. 그러므로 미술이 탄생할 당시의 상황은 형태(혹은 게슈탈트) 법칙이 아니라 그런 법칙의 거부인, 바타유가 말했던 '비정형(informe)'에서 발견할 수 있다.

이에 대한 바타유의 짧은 글 「비정형」은 잠시 발행됐던 잡지 《도퀴망》에 게재됐다. 이 글은 도퀴망 동인들이 2년에 걸쳐 공동 집필한 글 「사전」의 일부였다. 그 본성상 「사전」은 단어에 대한 정의를 제시했다. 여기서 사전의 목표는 단어에 의미가 아니라 **임무**를 부여하는 것이었다. 예를 들어 단어 '비정형'의 임무는 그 자체로 형식, 혹은 분류의 문제가 되는 의미 체계 전반을 해체하는 것이다. 다시 말해 비정형은 분류를 해체시킴으로써 사물들의 "지위를 강등시키거나" 폄하하며 사물들을 동일한 부류로 묶는 데 필요한 유사성이라는 토대와 단절시킨다.(그 범주의 이상 혹은 모델이 복제되어 생기는 유사성으로, 이는 언제나 다른 것과 분명하게 구분된다.) 바타유의 결론은 이렇다. "우주는 다른 어떤 것도 닮지 않았으며 그저 비정형에 지나지 않는다고 하는 것은 우주가 거미나 침과 같은 것이라고 말하는 것과 같다."

충격 유도하기

화상 조르주 빌덴슈타인(Georges Wildenstein)이 경제적으로 지원한 《도퀴망》은 원래 예술 잡지로 출발했지만 창간호에서조차 '순수예술'과 함께 '학설', '고고학', '민족지학'과 같은 항목들이 표지를 장식했다.(5호부터 '학설'은 '변이(Variétés)'라는 대중문화를 다루는 항목으로 대체됐

다.) 부족적인 것에 대한 《도퀴망》의 견해는 민족지학에 미학적으로 접근했던 20년대 말 초현실주의 운동과 달리 전적으로 반미학적이었다. 마르셀 그리올(Marcel Griaule), 미셸 레리스(Michel Leiris), 폴 리베(Paul Rivet), 조르주-앙리 리비에르(Georges-Henri Rivière), 앙드레 셰프너(André Schaeffner)처럼 이 잡지에 글을 기고했던 민족지학자들 또한 박물관 체계에 반대하는 견해를 견지했다. 그들의 생각에 부족적인 것은 문맥을 떠났을 때는 무의미하며, 시각적으로 훌륭한 형태라기보다 의식(儀式)이나 일상생활의 경험과 연관된 것이었다.(그리올은 위생학의 관점에서 '침 뱉기'에 대한 글을 썼다.) 그러므로 그런 경험을 전시 진열대나 갤러리에 붙잡아 두는 일은 불가능하다.

민족지학자들의 새로운 관심사로 추가된 '침'이라는 소재가 반항적인 제스처나 "충격을 유도하는" 초현실주의적 실천을 연상시킬지도 모른다. 실제로 화가 앙드레 마송, 시인 로베르 데스노스(Robert Desnos), 사진가 자크-앙드레 부아파르(Jacques-André Boiffard) 등 초현

▲ 실주의자들 중 상당수는 앙드레 브르통과 결별하여 《도퀴망》의 일원이 됐다. 역사학자 제임스 클리포드(James Clifford)가 "민족지학적 초현실주의"라고 부르기도 했지만, 바타유의 그룹은 이제 초현실주의의 대안이 되고 있었다. 자동기술법적 글쓰기를 시도했던 초현실주의자나 자유연상 기법을 적용했던 정신분석학자와 마찬가지로, 《도퀴망》의 민족지학자들 또한 모든 것이 수면으로 떠오를 필요가 있다고 주장했다. 그러나 본성상 자연과학적인 그들의 탐구는 어떤 예외도 허용하지 않았다. 그 결과 가장 고급스러운 것에서 저급한 것까지 포괄하는 문화의 모든 측면을 다루었으며, 심지어 "가장 비정형적인 것조차도" 민족지학적 분류의 대상이 됐다.

프랑스 비평가 드니 올리에(Denis Hollier)가 주장한 것처럼 이때부터 《도퀴망》의 내분이 시작됐다. 왜냐하면 민족지학자들이 고급한 것과 저급한 것을 동등하게 다루는 것 자체가 충격이라고 생각했다면, 저급한 것에 주목하는 것은 그 충격적인 위력을 제거해 버리기 때문이다. 왜냐하면 민족자학자의 일은 "가장 비정형적인 것조차도" 유사성의 기준을 따르게 만드는 **분류** 작업이기 때문이다. 그러나 이미 살펴봤듯이 바타유의 '비정형'은 그 무엇과도 닮지 않은 것이다. 저급한 것보다 더 저급하며, 실례를 전혀 찾아볼 수 없다는 점에서 '불가능한' 비정형은 분류 체계를 해체한다. 그러므로 바타유가 생각한 비정형은 민족지학자들의 그것과 다르다. 올리에의 언급처럼 "한쪽이 '예외 없는' 법칙을 말하고 있다면, 다른 한쪽은 유일하면서도 어떤 속성을 지니지 않은 절대적인 예외에 대해 말하고 있는 것이다."

미셸 레리스는 민족지학자였음에도 불구하고 마르셀 그리올보다 바타유에 더 가까웠다. 1933년 다카르에서 지부티까지 그리올과 함께한 여행을 기록한 레리스의 『아프리카 유령(*Phantom Africa*)』(1934)은 객관적인 보고문이라기보다 꿈이나 환상과 같은 내면의 탐구이다.

● 호안 미로나 알베르토 자코메티와 가깝게 지내던 레리스는 자코메티에 대한 최초의 평론을 《도퀴망》에 게재했다. 이렇게 미로와 자코메티는 바타유와 관계를 맺게 되고, (미로의 1927년 작품 「미셸 (레리스), 바타유, 그리고 나(Michel, Bataille, et moi)」에서도 드러나듯이) 이러한 관계는 두 작가

들에게 매우 운명적인 영향을 미쳤다.

▲ 그림을 "암살"하고자 한다는 미로의 1927년 선언에서 확신을 얻은 레리스는 미로의 꿈 그림을 초현실주의적이라기보다 비정형적인 것으로 설명했다. 1929년 레리스가 《도퀴망》에 게재한 글에 따르면 미로의 작품은 "그려졌다기보다는 더럽혀진 것이다." 그렇게 미로의 칼리그람적인 드로잉은 레리스에게 낙서로 다가왔다. 레리스는 다음과 같이 덧붙였다. "그 그림들은 파괴된 건물처럼 우리를 곤란하게 만들며, 여러 세대를 거쳐 무수한 포스터 도배장이들이 신비로운 시를 새겨 넣은 빛바랜 벽처럼 우리의 애를 태운다. 그 오래된 얼룩들의 예기치 못한 형태는 우리의 마음을 사로잡으며, 켜켜이 쌓인 퇴적물만큼이나 모호하다."

"거미나 침과 같은"

1930년에 바타유 또한 《도퀴망》에서 미로의 작품을 '비정형적'이라 언급한 바 있는데, 실제로 바타유 그룹에 합류한 후 2년 동안 미로가 회화에 대해 가졌던 반감은 쓰레기통에서 수집한 오브제들로 구성한 소품에 못을 박은 콜라주 작품으로 형상화됐다.[1] 이처럼 미로 자신이 '반(反)회화'라 명명한 작품들에 대해 바타유는 다음과 같이 언급했다. "미로는 회화의 속임수 상자 겉면(혹은 원한다면 묘비라고 할 수 있는 것) 위에 비정형의 얼룩을 제외하고는 그 어떤 것도 남지 않을 때

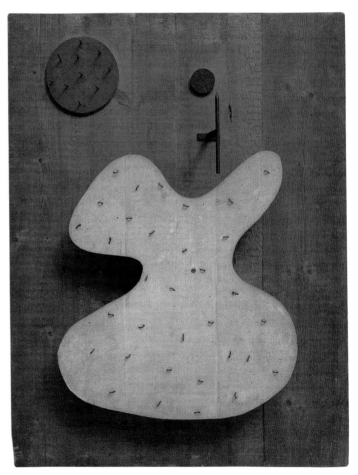

1 · 호안 미로, 「부조 구축 Relief Construction」, 몬트로이그, 1930년 8월~11월
나무와 금속, 91.1×70.2×16.2cm

1930-1939

2 · 알베르토 자코메티, 「매달린 공 Suspended Ball」, 1930~1931년(1965년 복제품)
석고와 금속, 61×36×33.5cm

카를 아인슈타인

카를 아인슈타인(Carl Einstein, 1885~1940)은 아프리카 조각을 민족지 학적 인공품이 아닌 미학적 측면에서 다룬 최초의 인물로 잘 알 려져 있다. 1915년 방대한 도판과 함께 새로운 견해를 개진한 그 의 저서 『흑인 조각(Negerplastik)』은 당시 아방가르드 미술가들 사 이에서 널리 읽혔으며 최초로 20세기 미술에 대한 광범위한 연구 를 제공했다. 그의 저서가 출판된 것은 논의의 대상이던 20세기 미술이 사반세기라는 짧은 역사밖에 가지지 못했던 1926년이었 다. 이미 저명한 저술가였던 아인슈타인이 쓴 모더니즘 소설 『베 부퀸(Bebuquin)』은 1912년 출판되자마자 무수한 아방가르드 잡지 의 주목을 받았으며, 문화비평가로서 그는 테오도어 아도르노와 발터 벤야민이 주요 회원으로 있었던 프랑크푸르트학파와 유사한 입장을 보이기도 했다. 자신의 스승이었던 하인리히 뵐플린의 전 통적인 형식주의에 반기를 든 아인슈타인은 당시 통합적이고 관 념적인 미술로 설명됐던 입체주의의 이질적인 측면과 불연속성에 주목했다. 1928년에 파리에 도착하자마자 그는 《도퀴망》의 창간 인 겸 주요 필자가 됐으며 조르주 바타유와 함께 앙드레 브르통 으로 대표되는 초현실주의의 공식 노선에서 급진적으로 돌아서는 미학을 전개했다. 평생 무정부주의 투사였던 아인슈타인은 1936 년 스페인 내전에 참전했으며 프랑코 장군이 승리를 거두자 파리 로 돌아왔다. 그는 프랑스 정부에 의해 체포, 구금됐고 나치의 박 해를 피해 자살할 때까지 줄곧 파리에 머물렀다.

까지 구성을 파괴했다." 그러나 예술을 말살하는 **동시에** 예술가로 남 을 수는 없다. 1930년과 1931년 무렵 실제로 작업을 중단한 상태였 던 미로는 결단을 내려야만 했다. 이윽고 그가 다시 회화 작업을 하 기로 결심했을 때 그 새로운 양식은 '도퀴망'다운 감수성을 가지고 인체와 '좋은 형태'를 공격하거나 부식시키는 것이었다.

원시주의의 측면에서는 자코메티의 작품이 훨씬 설득력 있다. 조각
▲ 가로 성장하던 자코메티는 브랑쿠시의 작품에 관심을 가지게 됐고, 그 결과 초기 작품에서 바타유와 《도퀴망》의 민족지학자들이 혐오했 던 원시주의에 미학적으로 접근하는 경향을 보였다. 그러나 마송과 레리스를 통해 《도퀴망》을 알게 된 자코메티는 곧바로 비정형에 대한 감각을 키우게 됐다. 이런 전환은 처음에는 죽은 척 위장하는 사마귀 에 대한 주제로 구현됐는데, 이것은 그 자체로 형태에 대한 공격이었 다. 그러나 비정형이 가장 잘 드러난 작품은 「매달린 공」[2]이었다. 역 설적이게도 1930년에 이 작품을 처음 선보였을 때 가장 열렬한 반응
● 을 보인 것은 초현실주의자들이었다. 새장처럼 생긴 사각형 틀 안에

있는 모로 누운 쐐기와, 진자처럼 사각형 틀에 매달린 쪼개진 공은 서로 맞닿아 있는 것처럼 보인다. 공은 아래에 있는 초승달 모양의 쐐기 위에서 애무하듯 흔들리는 것처럼 보이는데, 이들이 성기를 연 상시킨다는 점에서 이런 접촉은 성적인 것을 암시하고 있음이 분명 하다. 그러나 이 형체들의 성적 정체성을 결코 확정할 수는 없다. 왜 냐하면 여성의 외음부처럼 생긴 쐐기는 살바도르 달리와 루이스 부 뉴엘(Luis Buñuel)의 영화 「안달루시아의 개」(1929)에서 여주인공의 눈 을 베어 내는 남근 모양의 칼과 마찬가지로 남성을 의미하기 때문이 다. 또한 남성의 역할을 담당하는 공의 쪼개진 자국은 여성임을 주 장하기 때문이다. 이런 정체성의 유희는 진자가 메트로놈처럼 오락가 락하는 모습과 같을 뿐 아니라, 바타유가 비정형성의 임무라 칭했던 분류 체계의 해체를 가져온다. 「매달린 공」에서 야기된 '불가능한' 상 황은 올리에가 말했던 "전적인 예외"이자, 롤랑 바르트가 바타유의 포르노그래피 소설 「눈 이야기(The Story of the Eye)」에 등장하는 성적 정체성의 도착을 언급하면서 말했던 "되풀이되는 남근숭배"이다.

「매달린 공」이 남긴 중요한 교훈은 비정형적인 것이 뒤죽박죽 뒤섞 인 것이나 점액질의 것만은 아니라는 사실이다. 비정형은 경계를 제 거하기 때문에 범주를 없앤다는 점에서 훨씬 구조적이다. 실제로 이 런 제거가 이루어지며 효과를 낸다는 점에서 그것은 자코메티의 흔

▲ 1927b ● 1931a

들리는 진자와 유사할 뿐 아니라, 바타유가 "(비정형적인 것은) 형태를 좌대로부터 끌어내 세상 속으로 내동댕이치리라."라고 하면서 그의 「사전」에 포함시킨, 수직적인 것을 수평적인 것으로 평준화하는 것과도 닮았다. 이런 공간적 좌표 사이에 존재하는 차이를 감소시키거나 없애는 또 다른 예로 이성과 건축이라는 잣대를 들이댈 수 없는 동굴 미로 같은 공간을 들 수 있다. 동굴에 거주하는 미노타우로스에 대한 바타유의 애정은 여기서부터 시작된다. 1930년 자신의 조각을 수평적인 것으로 환원하겠다고 결심한 자코메티는 전에는 조각의 좌대에 불과했던 것만으로 작품을 제작했는데, 이런 발상은 그의 비정형 개념에서 기인한 것이다. 그러나 「더 이상 유희가 아닌(No More

▲ Play)」(1933)과 같은 모더니즘 조각의 대약진은 대지미술 등을 통해 60년대에 와서야 인정받을 수 있었다.

　말 그대로 형태를 흐리게 하기보다 범주를 모호하게 하는 데서 발생하는 비정형성을 가장 잘 드러낸 것은 30년대 초반 잡지《미노토르》에 게재된 두 장의 사진이었다.(잡지 이름은 바타유가 정했지만 편집은 대부분 브르통이 관장했다.) 첫 번째는 잡지의 표지를 장식한 만 레이의 사진으로, 그는 여기서 머리 없는 모델의 몸통에 조명을 비춰 팔과 가슴이 각각 황소의 뿔과 이마처럼 보이게 만들어 미노타우로스를 표현했다.[3] 그 결과 인간과 동물은 '불가능한' 하나의 범주 속에서 붕괴되며 머리가 없는 듯 보이는 인간의 형상은 더 나아가 형태의 상실에서 기인한 타락의 경향을 암시한다. 나머지 한 작품은《미노토르》창간호에 게재된 브라사이(Brassaï)의 「누드」이다.[4] 범주를 해체하기 위해 정밀함을 수단으로 삼은 이 작품에서, 비관습적인 시각에서 찍힌 여성의 신체는 명백하게 남근의 형태를 암시하면서 「매달린 공」과 마찬가지 방식으로 성적 구분을 모호하게 만든다.

　살바도르 달리와 브라사이가 함께 만든 일련의 사진 개념주의 작품들 역시《미노토르》에 게재됐다. 비정형성 주변을 맴도는 작품 중 하나인 「황홀경 현상」[5]에서 이미지들은 그리드 단위, 다시 말해 질서와 논리를 향한 형태들의 충동을 드러내는 구조로 조직되지만 그것들은 또한 수직적인 것에서 수평적인 것으로의 하강, 혹은 눈과 귀 같은 상위의 신체 기관에서 질이나 항문 같은 하위의 신체 기관으로의 히스테리적인 붕괴를 보여 준다. 「비자발적인 조각들(Involuntary Sculptures)」(1933)에서는 자위와 관련된 무의식적인 제스처들의 미세한 효과들이 제시된다. 강박적으로 누군가의 호주머니 안에서 돌돌 말린 버스표, 지우개나 빵가루가 반죽되는 모습 등은 보는 이를 심란하게 만든다. 이 작품에서 달리는 엑토르 기마르(Hector Guimard)가 아르 누보 양식으로 디자인한 지하철 출입구를 언급하며, 브라사이는 이를 사진으로 찍어 그 형태 안에 있는 사마귀의 실루엣을 드러낸다.

　로제 카유아는 미노타우로스만큼이나 매혹적인 비정형성의 구현체인 사마귀에 대해 가장 뛰어난 분석을 제공한 바 있다. 바타유와 친분이 있던 그가《미노토르》5호(1934)에 게재한 생명체에 대한 글에서 비정형성은 곤충이 주변 환경과 똑같이 자신을 위장하는 동물 의태의 영역으로 옮겨간다. 움직이지 않음으로써 풀잎처럼 보이는 사마귀의 위장은 '죽은 척하기'의 형태를 띠며 배경과 뒤섞이는 방식

3 · 만 레이, 「미노타우로스 Minotaur」, 1934년
실버 젤라틴 프린트

4 · 브라사이, 「누드 Nude」, 1933년　실버 젤라틴 프린트

으로 범주를 제거한다. 다시 말해 형상과 배경, 또는 생물체의 내부와 외부의 차이가 제거된 것처럼 보인다. 그러나 여기서 사마귀는 이런 제거를 단계적으로 진행하지만, 종국에는 '불가능한 것'이라는 차원에 도달하게 된다. 왜냐하면 종종, 다른 것들과의 싸움에서 패배한 사마귀도 사냥, 산란, 둥지 틀기와 같은 삶의 의무를 이행하기 때문이다. 죽은 척하면서 자신을 방어하는 일이 살아 있는 사마귀가 하는 활동에 포함되므로, 죽은 사마귀 또한 삶을 모방한다. 그러므로 죽은 사마귀는 죽음을 모방하는 삶을 다시 모방한다. 유사성이라는 기준이 제거되면서 죽은 척하는 죽음이라는 불가능한 사례가 도출

▲ 된다. 바로 바타유가 비정형적이라 했던 것, 이후에 등장할 어휘를 적용하자면 이를 허상(시뮬라크룸)이라 부를 수 있을 것이다.　　RK

더 읽을거리

Dawn Ades (ed.), *Dada and Surrealism Reviewed* (London: Hayward Gallery, 1978)
Roland Barthes, "The Metaphor of the Eye," *Critical Essays* (Evanston: Northwestern University Press, 1972)
Yve-Alain Bois and Rosalind Krauss, *Formless: A User's Guide* (New York: Zone Books, 1997)
Roger Caillois, "La mante réligieuse," *Minotaure*, no. 5 (1934), translated in *October*, no. 44, Spring 1988

▲ 1967a, 1970

▲ 서론 4, 1977a, 1980

5 • 살바도르 달리, 「황홀경 현상 The Phenomenon of Ecstasy」, 1933년
포토몽타주, 크기 미상

1931ₐ

알베르토 자코메티, 살바도르 달리, 앙드레 브르통이 "상징적으로 기능하는 오브제"에 대한 글을 잡지 《혁명을 위한 초현실주의》에 게재한다. 초현실주의가 물신주의와 환상의 미학을 오브제-만들기의 영역으로 확장한다.

▲ 전통적인 조각에 대한 도전은 원시주의 미술가들의 부족 물건, 그리고
● 뒤샹이 레디메이드에서 사용한 일상용품, 이 두 형태로 진행됐다. 이 둘은 모두 일종의 물신적인 힘을 소유하거나 이를 이용하는 것으로 보였다. 부족의 물품이 그 자체로 특별한 생명력이나 주술적 힘을 지닌 제의적 대상으로서의 물신을 연상시켰다면 레디메이드는 상업적 생산물로서의 물신, 즉 상품 물신을 연상시켰다. 마르크스의 고전적인 분석에 따르면 자본주의적 생산은 상품이 인간의 노동에 의해 만들어진다는 사실을 망각하게 만든다. 그래서 우리는 이 사물에 자율적인 삶과 힘을 갖고 있다고 믿으며 이런 의미에서 그것들을 물신화한다. 부족의 물건이 상품 교환이라는 자본주의 경제 밖에 있기 때문에 매혹적이라면, 레디메이드가 도발적인 이유는 현대미술이 초월적인 체해도 다른 생산품처럼 전시와 판매를 주요 목적으로 하는 상품 경제에 묶여 있다는 점을 보여 준다는 점에 있다. 모더니즘의 오브제-만들기에서 이와 같은 부분적인 유형학은 성적 물신이라는 세 번째 종류의 물신을 끌어들인 초현실주의 오브제의 출현에 의해 확장될 수 있었다.

이중적 오브제

앙드레 브르통이 파리 벼룩시장에서 발견한 작은 슬리퍼-숟가락을 예
■ 로 들어 보자. 브르통이 1937년에 쓴 소설 『광란의 사랑』에서 그는 이 물건에서 사랑에 대한 그의 욕망을 표상하는 "재떨이-신레델라"라는 말을 떠올린다. 왜냐하면 그 물건이 여성에 대한 초현실주의의 고전적인 표상인 숟가락과 고전적인 성적 물신인 슬리퍼가 결합된 것이기 때문이다. 또한 이 나무 숟가락은 개인적인 용도로 만든 '농부의 제작품', 즉 대량생산에 의해 벼룩시장에 내몰린 수공예품이었다. 따라서 그것이 억압된 소망이나 욕망에 대한 일종의 기호가 될 수 있다면, 이는 그 물건이 과거의 사회구성체나 경제 양식의 흔적을 지니고 있다는 점과 관련될 수도 있다. 즉 각 개인의 주관적인 삶 속의 '두려운 낯섦(언캐니)', 억압으로 인해 낯선 것이 돼 버린 친숙한 이미지, 사물, 사건들에 대한 초현실주의의 관심은 역사적 삶의 '비동시성', 즉 사회적 관계와 생산방식의 불균등한 발전에 관한 마르크스주의적 관심과 관련될 수 있을 것이다. 슬리퍼-숟가락 같은 초현실주의적 오브제가 갖는 힘은 바로 주관적 역사와 사회적 역사가 이처럼 연관돼 있다는 사실에서 나온다.

미국의 비평가 프레드릭 제임슨은 이렇게 주장했다. "초현실주의에서 오브제를 사용할 때의 특징인 생산품에 대한 심리적인 에너지의 투사가 가능한 이유는 그 생산품에 인간 노동, 인간 행위의 흔적이 흐릿하게나마 남아 있기 때문이다. 비록 여기서 인간의 행위는 억압돼 있지만, 주관성으로부터 완전히 분리돼 있는 것은 아니다. 따라서 잠재적으로는 인간의 신체 자체만큼이나 신비하고 표현적이다." 여기서 제임슨은 독일 비평가 발터 벤야민이 「초현실주의: 유럽 지식인의 마지막 스냅사진」에서 보여 준 통찰을 주도면밀하게 분석한다. 벤야민은 초현실주의자들을 "시대에 뒤떨어진 것, 최초의 철물 구조물, 최초의 공장 건물, 최초의 사진, 소멸되기 시작한 사물들 속에 있는 혁명적인 에너지를 최초로 간파한 이들"이라 추켜세웠다. 벤야민에게 "이전 세기의 소망-상징들"을 복구하는 일은 이와 같은 "부르주아의 폐허들"을 "변증법적 사유"나 "역사적 각성" 같은 불가사의한 힘을 가진 대상으로 만회하는 것이었다. 이 "세속의 계시"는 때로 어떤 사물이 그 사물과 연관된 다른 경제에 모순을 일으키는 방식을 통해 야기됐다.

브르통의 글 「리얼리티 결핍에 대한 논의 서문」(1924)에 나오는 최초의 초현실주의 오브제 역시 꿈속이긴 하지만 벼룩시장에서 발견됐다. 그것은 검은색 천으로 돼 있고 책등에 난쟁이 형상이 새겨진 환상 속의 책이었다. 이 초기의 글에서 브르통이 강조한 것은 초현실주의 오브제의 비실재성, 그리고 그 오브제들이 "이성을 가진 인간과 그 이성의 산물들", 그리고 아마도 레디메이드에 대한 독해로부터 가져온 듯 보이는 용도(use)라는 정의에 도전한다는 점이었다. 그러나 브르통의 강조점은 곧 초현실주의 오브제가 욕망에 대한 일종의 기호로서 실재성을 갖는다는 점으로 이동했다. 이것은 레디메이드와 초현실주의 오브제를 구분하는 중요한 차이점을 보여 준다. 레디메이드 역시 발견된 오브제이지만 시대에 뒤떨어진 물건이라 볼 수는 없으며 초현실주의적인 의미에서 볼 때 두려운 낯섦의 것은 아니다. 그리고 레디메이드가 언어유희를 통해 성적인 것을 다루긴 해도 위와 같은 의미에서의 심리적인 에너지는 투여되어 있지 않다. 오히려 뒤샹이 레디메이드에서 추구한 것은 "시각적 무관심", 심지어는 "완전한 마취 상태"였다. 따라서 레디메이드는 초현실주의 오브제와 달리 "주관성으로부터 분리돼" 있고, 이를 통해 모든 예술은 주관적인 차원으로부터 시작된다는 부르주아의 가장 뿌리 깊은 믿음을 거부할 수 있었다.

그럼에도 불구하고 초현실주의 이미지가 다다 콜라주에서 나온 것

▲ 1903, 1907 ● 1914 ■ 1924

처럼, 초현실주의 오브제는 뒤샹의 레디메이드로부터 나온 것이다. 실제로 이런 발전은 초현실주의의 첫 활약이었다. 초현실주의의 첫 번째 잡지 《초현실주의 혁명》(1924) 창간호에서 초현실주의는 "사물이나 현상의 본성, 혹은 용도를 바꾸는 어떤 발견"이라고 정의됐다. 이런 변형을 가장 잘 보여 주는 작품은 만 레이의 「이지도르 뒤카스의 수수께끼」(Enigma of Isidore Ducasse)」(1920)다. 이것은 재봉틀로 알려진 대상물을 삼베로 감싼 뒤 밧줄로 묶어 찍은 사진으로, 같은 잡지에 위의 정의와 함께 게재됐다.(로트레아몽으로 알려진 뒤카스는 초현실주의자들에게 19세기의 시인-영웅이었다. 그들은 "해부용 테이블 위의 재봉틀과 우산의 우연한 만남처럼 아름다운"이라는 로트레아몽의 시구를 미학적 좌우명으로 삼았다.) 뉴욕 다다이스트로 활동하던 만 레이는 여러 점의 레디메이드를 만들거나 사진으로 찍었는데, 어떤 것은 순수한 레디메이드였고 어떤 것은 '조합' 레디메이드였다. 그 각각의 예로 「남자」라는 제목의 단순한 달걀 거품기, 그리고 이와 한 세트를 이루는 「여자」라는 제목의 여섯 개의 빨래집게로 집혀 있는 유리판으로 분리된 두 개의 반구형 반사경을 들 수 있다. 1918년에 만들어진 이들 작업에는 의도적인 성적 언어유희가 포함돼 있으며, 1921년 12월에 열린 그의 첫 번째 파리 전시회 기간 동안 만들어진(만 레이는 1940년까지 파리에서 살았다.) 과도기적 작품 「선물」[1]을 예고한다. 그는 작곡가 에릭 사티와 함께 즉흥적으로 다리미를 구입한 다음, 밑면에 압정 열네 개를 일렬로 붙여(대부분의 복제품에서는 못이 사용됐다.) 전시에 추가했다. 압정이 레디메이드 다리미를 시원적-초현실주의 오브제로 전환시키면서 「남자」의 달걀

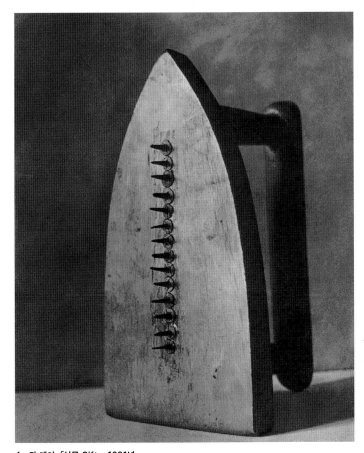

1 · 만 레이, 「선물 Gift」, 1921년
다리미와 압정, 17×10×11cm

거품기와 「여자」의 빨래집게에 암시적으로 나타났던 가학적인 함의가 명백하게 드러난다. 만 레이는 이 작품에 대해 여성이 가학증의 대상이라는 점을 인정하기라도 하듯 "당신은 이걸로 드레스를 갈기갈기 찢을 수 있다."고 말했다. 덧붙여 그는 "난 언젠가 드레스를 찢은 다음, 아리따운 열여덟 살의 유색인 소녀에게 그 드레스를 춤출 때 입어 달라고 부탁했었다."고 말했다. 이런 언급은 (그의 작업이 때때로 그러하듯) 인종적 물신주의가 어떻게 성적 물신주의와 혼합될 수 있는지 보여 준다. 그러나 「선물」이 단순히 가학적이기만 하다면 그토록 효과적일 수는 없었을 것이다. 「선물」을 효과적으로 만드는 것은 이중성이다. 뾰족한 부분이 관람자를 향하고 있는 다리미는 공격적이지만 또한 선물로 마련된 것이기도 하다. 이렇게 「선물」은 프랑스의 인류학자 마르셀 모스가 『증여론』(1925)에서 자세히 설명했던 이중성, 즉 선물을 받는 동시에 빚을 지게 된다는 점을 그대로 보여 준다. 또한 「선물」의 애매함은 기능적인 측면(대부분의 다리미는 옷감을 내리눌러 주름을 펴지만 이것은 구멍을 내고 찢는다.)과 젠더적인 측면(여성의 노동을 연상시키는 다리미에 페니스처럼 생긴 압정이 박혀 있다.)에서도 드러난다. 이와 같은 모순적인 기능으로 인해 다리미는 일종의 징후, 정확히 말하면 프로이트가 갈등하는 욕망들이 수렴된 대상이라고 정의한 물신 그 자체가 된다.

소리 없이 움직이는 오브제

초현실주의자들은 프로이트를 자세히 공부한 최초의 모더니스트들이었지만 이들이 1927년에 프로이트가 물신주의에 대해 쓴 글을 얼마나 이해하고 있었는지는 명확하지 않다. 프로이트에게 물신은 어머니에게 없는 페니스의 대체물이다. 어머니에게 페니스가 없다는 사실을 발견한 남자 아이는 '거세'의 위협을 느낀다. 따라서 아이는 신체의 완전성에 대한, 그리고 남근적 권력에 대한 그의 환상을 유지하기 위해 페니스의 대체물에 의지하게 된다. 따라서 물신숭배는 남성 주체가 거세 또는 그와 같은 외상적 상실을 인정함과 동시에 부정하는 일종의 양가적 실천이다. 이 양가성이 주체를 분열시킬 수 있지만 동시에 물신을 양가적인 대상(거세에 대한 '기억'인 동시에 거세로부터의 '보호')으로 분열시킬 수도 있다. 따라서 프로이트가 언급했듯이 물신은 대개의 경우 '적대감'과 '애착'을 동시에 가리키며, 물신으로 옮겨진 성적 욕망을 빼면 대단히 난처한 사물이 되는 것이다.

이런 시나리오에 흥미를 느낀 초현실주의자들은 이미지와 오브제 모두에서 이를 다루기 시작했다. 예를 들어 초현실주의 누드 사진들은 파편적인 부분과 물신적인 전체 사이를 오간다. 즉 여성의 신체는 거세를 당하거나 거세를 유발하는 것으로, 혹은 남근처럼 보인다. 자코메티의 작업을 비롯해 초현실주의 오브제는 거세에 대한 불안과 물신을 통한 방어를 잘 보여 준다. 자코메티의 「매달린 공」에서는 프로이트 이론에서 성별의 차이를 나타내는 거세를 지연시키거나, 적어도 성적 암시를 애매하게 만든다. 그의 오브제는 두 개의 「기분 나쁜 오브제들(Disagreeable Objects)」(1930~1931)처럼 물신숭배를 통해 거세를 부인하는 듯 보이거나, 「목 잘린 여인(Woman with Her Throat Cut)」(1932)처럼 "사지가 절단된 생물에 대한 공포나 그것에 대한 경멸감"(프로이트)을 통해 여성적 표상들을

가학적으로 처벌하는 것처럼 보인다. 적어도 몇 년 동안 자코메티는 물신숭배의 심리적인 양가성을 오브제-만들기를 통한 상징적 애매함으로 바꾸는 작업을 했다.

잡지《혁명을 위한 초현실주의》1931년 12월호에서 자코메티는「소리없이 움직이는 오브제들」이라는 제목으로 일곱 개의 사물을 스케치했다. 이 기이한 제목은 욕망을 가지고 두려운 낯섦의 상태로 살아 움직이지만, 억압으로 인해 침묵하는 사물을 연상시킨다. 이 드로잉 중 적어도 다섯 점이 이후에 제작됐으며, 제작되지 않은 나머지 두 점 역시 자코메티 특유의 섹스 그리고/또는 희생의 시나리오를 연상시킨다. 이 드로잉에서 손은 남근 모양을 하고 있어서 마치 욕망의 대상(토템 동물이건 성적 대상이건, 아니면 예술 작품이건)을 만지는 금기에 도전하는 듯 보인다. 즉 이런 작업들의 양가성을 구조화하는 욕망과 금기, 위반과 법 사이의 상보 관계를 지시하는 것처럼 보인다. 자코메티는 이 오브제에 '기분 나쁜'이라는 제목을 붙였고, 이와 함께 그려져 있는 수평으로 잘려진 남근 모양을 한 것에도 같은 제목을 붙였다. 그러나 이 작품은 '기분 좋은(agreeable)'이라는 단어를 연상시키기도 한다. 왜냐하면 두 대상들은

물신으로서 '기분 좋은' 동시에, 그럼에도 불구하고 거세를 연상시키는 형태로 인해 '기분 나쁜' 것이 되기 때문이다. 실제 오브제로 만들어진 첫 번째「기분 나쁜 오브제」는 눈이 있는 초기 태아의 모습인데, 이것은 어디선가 프로이트가 상실에 대한 두려움의 대상이라고 분석한 일련의 이중적인 연상물(페니스, 얼굴, 아기……)을 시사한다. 그리고 거세에 대한 인지 또한 이 작품에 대못의 형태로 새겨져 있는 듯 보인다. 실제로 물신에 대한 '적대감'은 그것에 대한 '애정'과 뒤섞여 있다.

기분 좋음과 기분 나쁨, 물신과 거세의 뒤섞임은 독일 태생의 젊은 스위스인 초현실주의자 메렛 오펜하임(Meret Oppenheim, 1913~1985)의 작품에서도 나타난다. 1936년 그녀는 찻잔과 차받침, 숟가락 가장자리를 모피 털로 덮어 가장 유명한 초현실주의 작품으로 손꼽히는 오브제를 만들었다. 이 오브제들은 내러티브로 가득 차 있으며 사연을 갖고 있다. 오펜하임의 오브제에는 다음과 같은 이야기가 있다. 어느 날 오펜하임은 파리에 있는 카페 드 플로르에서 자신이 디자인한 모피로 테두리를 두른 팔찌를 피카소에게 보여 주었다. 이에 피카소는 어떤 것이든지, "심지어 이 찻잔과 차받침까지도" 모피로 덮을 수 있을 거라고 대답

2 • 파리의 샤를 라통 갤러리에서 열린 〈초현실주의 오브제〉전, 1936년 5월

▲ 서론 1

했다.(30년대 중반에 이미 이 오브제들이 미술품일 뿐 아니라 일종의 장신구가 됐다는 사실은 인상적이다.) 1936년 브르통은 샤를 라통 갤러리에서 열린 〈초현실주의 오브제〉전[2]에 오펜하임을 초청했는데, 여기서 그녀가 백화점에서 사온 찻잔 세트를 (덤으로 숟가락까지 포함해) 중국산 영양 털로 덮자 브르통은 이 작품에 「모피 위의 점심」이라는 제목을 붙였다. 이는 레오폴트 폰 자허-마조흐(Leopold von Sacher-Masoch, 자허-마조흐라는 이름에서 '마조히즘'이 유래했다.)의 소설 『모피를 입은 비너스』(1870)뿐 아니라 마네의 「풀밭 위의 점심」에 대한 적절한 오마주였다. 왜냐하면 정물인 동시에 누드 작품인 「모피 위의 점심」은 구강 에로티시즘에 대해 이중적인 방식으로 장난을 치면서 여성의 성기를 음란하게 암시하고, 이를 통해 티타임의 예법을 재치 있게 교란시키기 때문이다. 또한 이 작품은 프로이트식의 물신을 비웃고 과잉을 통해 조롱하며, 남성 관람자를 앞에 두고 물신이 지닌 남성적 편견을 내던져 버리는 듯 보인다. 우리는 이 정교하게 연출된 농담 속에서 역전돼 버린 권력의 희열을, 자신의 가학적인 책략을 통해 즐거워하는 모피 입은 비너스를 발견한다. 그러나 프로이트가 말하듯 가학적인 입장은 곧 그것의 또 다른 모습인 피학적인 입장으로 바뀔 수 있는데, 이런 역전은 오펜하임이 1936년에 만든 또 다른 물신 「나의 유모」[3]에서 드러난다.(이 제목은 물신주의가 젠더나 언어 특수적인 것이 아님을 드러낸다.) 1927년 글에서 프로이트는 중국 여인의 전족을 물신에 대한 경멸과 숭배가 혼합된 예로 보여 줬다. 오펜하임은 고전적인 물신인 흰색 하이힐을 뒤집고 끈으로 결박해 남성의 가학성과 여성의 피학성에 대한 일종의 증거처럼 제시했다. 그러나 이 여성은 구두 굽을 장식술로 꾸미고 그 구두를 은쟁반에 담아 대접하여, 마치 피학적 입장의 순수한 즐거움을 통해 가학적 입장을 전복시키려는 듯 보인다.

잃어버린 대상

1936년경 물신 개념은 프로이트의 영향을 받아 오브제를 조작하는 초현실주의자들에게 상투적인 표현이 되기 시작했다. 브르통은 살바도르 달리가 정신분석학적 해석을 미술에 "의도를 갖고 결합"시켜 초현실주의 미술의 효과를 약화시켰다고 비난했다. 브르통이 보기에 달리의 조작은 이중적인 감정을 불러일으키기보다 욕망의 흐름을 고정시켰다. 그러나 브르통 또한 욕망을 고정시키려 했다. 브르통은 모든 욕망에는 언제나 각각의 대상이 있고, 그가 벼룩시장에서 슬리퍼-숟가락을 발견한 것처럼 우연을 통해 그 대상을 얻을 수 있다고 여겼다. 젊은 초현실주의 동료였던 자크 라캉은 이런 충족된 욕망이란 관념이 희망사항일 뿐임을 보여 줬다. 그의 설명에 따르면 필요(말하자면 아기의 욕구인 어머니의 젖)는 충족될 수 있지만, 욕망(어머니의 젖가슴)은 충족될 수 없다. 왜냐하면 욕망의 대상은 정확히 말하자면 상실된 것이며(다른 식으로 욕망이 발생하지는 않는다.) 오직 환상 속에서만 재창조될 수 있기 때문이다. 이는 한편으로 프로이트가 말했듯이 "(성적) 대상을 찾는 것은 사실상 그것을 다시 찾는 것"이며, 라캉이 말했듯이 이렇게 대상을 다시 찾는 일은 영원히 계속될 것이다. 대상은 허상이기 때문에 다시 얻을 수 없고, 욕망은 결핍으로 정의되기 때문에 충족될 수 없다. 이렇게 볼 때 초현실주의적 대상이란 불가능하다. 대부분의 초현실주의자들은 이것을 전혀 파악하지

3 · 메렛 오펜하임, 「나의 유모 Ma gouvernante-My Nurse-Mein Kindermädchen」, 1936년 금속, 종이, 구두, 끈, 14×21×33cm

못했고 계속해서 욕망에 적합한 대상의 발견을 주장했다.

이런 혼란은 슬리퍼-숟가락 에피소드에서도 나타난다. 여기서 브르통은 자코메티가 「여성 페르소나」라고도 알려진 작품 「보이지 않는 오브제(허공을 쥔 손)」[4]의 오브제들을 어떻게 만들게 됐는지 이야기한다. 브르통에 따르면 이 인물상은 낭만적인 위기에서 태어났다. 손, 머리, 가슴을 암시하는 형태를 만드는 데 곤란을 겪고 있던 자코메티는 시장에서 발견한 기묘하게 생긴 헬멧 모양의 가면에서 그 해법을 찾았다. 브르통은 이것을 욕망과 대상 간의 완벽한 일치에 대한 교과서적인 사례로 보았다. 그러나 사실 브르통의 생각과 정반대로 「보이지 않는 오브제」는 잃어버린 대상을 다시 얻는다는 것이 **불가능**하다는 상황을 보여 준다. 컵을 든 손 모양을 한 멍한 눈빛의 이 여성 페르소나는 그것의 부재를 통해 "보이지 않는 오브제"의 형태를 만든다. 여기에 이 소외되고 애원하는 이의 섬뜩한 비애감이 있다. 이런 의미에서 초현실주의 오브제는 결핍을 은폐하는 물신일 뿐 아니라 이 결핍의 형상, 즉 잃어버린 대상으로서 어머니의 젖가슴의 유사물이다. 따라서 우리는 초현실주의에서 발견된 오브제를 다루는 역설적인 공식에 도달하게 된다. 즉

▲ 1924

4 • 알베르토 자코메티, 「보이지 않는 오브제(허공을 잡은 손) Invisible Object(Hands Holding the Void)」, 1934년 브론즈, 153×32×29cm

5 • 조지프 코넬, 「비누 거품 세트 Soap Bubble Set」, 1947~1948년
구축물, 32.4×47.3×7.6cm

잃어버린 대상, 그것은 결코 회복되는 것이 아니라 영원히 쫓아야 되는 것이며, 언제나 대체물이고, 스스로 자신을 추동한다.

▲ 이런 어려움에 직면한 자코메티는 자신의 미술의 원천을 다시 외상적 환상이 아닌 모방적 재현에서 찾기 시작했다. 그는 "1935~1940년에 나는 늘 모델을 앞에 두고 작업했다."고 말했다. 그러나 이와 같은 실천의 정점은 물신주의적 이중성으로 충만한 그의 30년대 초반 초현실주의 오브제들로 보인다. 한편 다른 사람들의 "소리 없이 움직이는 오브제들" 그림은 대부분 생기 없고 수다스러운 사물들의 도표가 돼 버렸다. 예를 들면《혁명을 위한 초현실주의》의 같은 호에서 살바도르 달리는 부조리, 즉 사물의 모든 질서를 교란하는 초현실주의 오브제들의 도표를 제시했다.(그는 '탈실체화된', '투사된', '감싸진' 등의 말로 오브제들의 일람표를 만들었다.) 그러나 이 도표에는 오브제들을 정렬하기 위한 '표'가 있어야만 했다. 마치 로트레아몽의 "재봉틀과 우산의 우연적인 만남"이 존재하기 위해 테이블이 있어야 하는 것처럼 말이다. 대개의 경우 이와 같은 테이블은 전시의 일부이다.(초현실주의 오브제의 많은 것들이 상자나 유리 장식장 속에 들어 있다.) 그리고 이 전시는 갤러리, 아니 상점의 디스플레이 방식과 그다지 다르지 않다. 잘 알려진 1936년의 〈초현실주의 오브제〉전에서 그것들은 다시 벼룩시장 같은 진열 방식으로 놓이게 됐다. 즉 한때 이상한 물신이었던 것들이 다시 판매를 위한 장식품이 된 것이다.

환상을 상연하는 초현실주의적인 무대는 미국 작가 조지프 코넬 (Joseph Cornell, 1903~1972)이 가장 인상적으로 전개했다. 오래된 비둘기장이나 슬롯머신 등을 모델로 한 그의 상자들은 자코메티의 새장과 게임판 같은 모델을 받아들였고, 종종 두려운 낯섦의 것과 유행이 지난 것들을 초현실주의풍으로 섞어 놓았다. 그러나 이런 '철학적 장난감'이 경이의 미학, 즉 모래와 별, 또는 비누 거품과 달 지도가 함께 들어 있는 꿈의 공간[5]을 창조할 때조차 그것은 놀라움보다는 웃음을 만들어 냈다. 상실을 다룰 때에도 그의 작품들은 상실을 외상적으로 만들기보다 노스탤지어를 통해 달래 준다. 따라서 코넬의 오브제들이 서로 공통점이 없다 하더라도 그는 기억이란 매개를 통해 주관성에 일관성을 부여한다. 그리고 어떤 상자에서는 욕망이 순환하고(여러 작품에 '호텔'이라는 제목이 붙어 있으며, 몇몇 작품에는 매혹적인 영화배우들이 등장한다.) 어떤 상자에서는 이 욕망이 고독해 보이거나 자위하는 듯, 때로는 죽어 있는 듯 보인다.(많은 작품에 '박물관'이라는 제목이 붙어 있으며 이중에는 박제된 새가 들어 있는 것도 있다.) 여기서 초현실주의 오브제들은 또 다른 목적지에 이른다. 그곳은 기분 나쁜 오브제들이 기분 좋은 잡동사니가 된 전시장이 아니라 주체가 유령처럼 자신의 욕망 주위를 맴돌고 있는 유물함이다. **HF**

더 읽을거리

할 포스터, 『욕망 죽음 그리고 아름다움』, 전영백·현대미술연구팀 옮김 (아트북스, 2005)

Walter Benjamin, "Surrealism: The Last Snapshot of the European Intelligentsia" (1929), *Reflections*, trans. Edmund Jephcott (New York: Harcourt Brace Jovanovich, 1978)

André Breton, *Mad Love* (1937), trans. Mary Ann Caws (Lincoln, N.E.: University of Nebraska–Lincoln, 1987)

Rosalind Krauss, *The Optical Unconscious* (Cambridge, Mass.: MIT Press, 1993)

Rosalind Krauss and Jane Livingston, *L'Amour fou: Surrealism and Photography* (New York: Abbeville Press, 1987)

▲ 1959c

호안 미로는 "회화를 암살한다"는 자신의 결심을 다시 공언하고 알렉산더 칼더의 정교한 모빌은 둔중한 스태빌로 대체된다. 더불어 유럽의 회화와 조각은 조르주 바타유의 '비정형' 개념을 반영하는 새로운 감수성을 드러낸다.

▲1926년부터 1928년까지 잡지 《초현실주의 혁명》에 게재된 「초현실주의와 회화」는 초현실주의 미술 프로젝트에 대한 4부작 연구로, 여기서 앙드레 브르통은 파블로 피카소와 호안 미로가 초현실주의 운동의 문화적 중심임을 인정했다. 그가 보기에 미로는 어린이다운 순진함을 소유한 미술가이자(물감 튀기기, 아동미술 같은 이미지, 손가락 그림) "회화, 오로지 회화에만 전념하는" 철저한 형식주의자였다. "회화, 오로지 회화"는 '꿈 그림(dream painting)'으로 불리는 미로의 20년대 중반 작품들에서 투명한 청색 베일로 나타난다. 사라질 듯한 배경, 홀리기와 번짐의 자발적 효과와 가는 거미줄 같은 드로잉은 글자 부분이 흐름을 막거나 빛나는 분위기를 해치지 않도록 하는 장치다. 견고한 형상들의 윤곽이 가려지지 않게 하려는 욕망에서 미로는 거미줄 같은

● 필체로 캔버스에 '드로잉'했다. 기욤 아폴리네르가 창안한 칼리그람과 마찬가지로 이런 그림들을 '읽는' 행위는 '보는' 행위를 방해하고 은폐한다. 반투명 배경에 "달팽이 성기 모양의 별들(Étoiles en des sexes d'escargots)", "나의 갈색 머리 소녀의 몸(Le Corps de ma brune)", "새가 벌을 쫓아가 키스를 한다.(Un oiseau poursuit une abeille et la baisse)" 등의 문구나 시를 적어 넣은 칼리그람 회화는 1927년 무렵부터 미로의 핵심 작업으로 자리 잡기 시작했다. '꿈 그림'이라는 용어는 캔버스 중심에 파란 얼룩이 있는 밑칠이 안 된 캔버스에서 유래한 것으로, 그 얼룩 아래에는 칼리그람으로 "이것이 내 꿈들의 색채다."라고 쓰여 있다.[1]

카탈루냐 출신으로 스페인 북부 풍경에 매료됐던 미로의 초기작에서는 들판과 하늘을 가르는 지평선이 자주 등장한다. 그러므로 이후 미로가 회화의 표면과 구조를 형식적으로 파악하기 위해 캔버스를 양분한 것은 그리 놀랄 만한 일이 아니다. 가령 「카탈루냐 농부」[2]에서 인물은 수평선과 교차하며 십자축을 이루고, 그 십자가 형태는 그림의 직사각형 틀(입체주의 그리드의 도식화된 버전)을 환기한다. 배경 전체가 청색 물감으로 칠해진 1925년도 무제 작품에도 동일한 수평선

<div style="text-align: right">1930–1939</div>

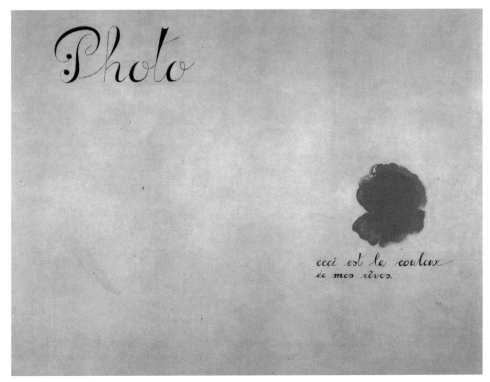

1 • 호안 미로, 「포토 – 이것이 내 꿈들의 색채다
Photo – ceci est la couleur de mes rêves」, 몬트로이그, 1925년 7월~9월
캔버스에 유채, 96.5×129.5cm

▲ 1924 ● 1912

이 등장하지만 배경 색이 너무 짙어서 그 존재는 희미하게 암시될 뿐이다. 이 하늘색 배경에 보이는 유일한 '형상'이라고는 한밤중 하늘의 별처럼 보이는 좌측 상단의 조그만 흰색 점뿐이다.

이처럼 20년대의 '꿈 그림'들은 어둠 속에서 빛을 발하는 듯하거나 몽환적인 것들로, 가볍게나마 자동적인 자발성이 드러나는 것이 마치 잠자는 사람의 무의식을 비춰 보는 투명한 '창문' 같다. 예를 들어
▲ 1925년작 「세계의 탄생」[3]은 잭슨 폴록의 추상적이고 기념비적이며 눈부시게 빛나는 40년대 후반 작품들에서 보이는 자유롭게 드리핑된 소용돌이를 연상시킨다. 또한 재빠른 채색으로 인한 색채의 자발적
● 흘림은 같은 시기의 아실 고르키나 윌렘 데 쿠닝 같은 추상표현주의자들의 표현과 비슷하다. 그러나 미로가 40년대 무렵에 그린 이 '꿈 그림'들은 여전히 '아동미술' 같긴 하지만 체계적이고 의도적이다. 40년대 초에 제작된 「별자리(Constellations)」 연작은 명칭 자체는 초창기 작품에서처럼 밤하늘을 연상시키지만, 불투명하게 칠해진 장난스러운 모양의 별자리들은 관람자에게 도전적인 시선을 보내는 눈처럼 보인다.(이 모티프들은 별이나 감탄부호처럼 익숙한 기호에 둘러싸인 만화 캐릭터들이 흐릿한 표면 위로 간간이 등장하는 미로의 후기작들을 예고한다.)

'꿈 그림'의 섬세한 발광과 「별자리」의 형식적 명확성 사이에는 미로가 "회화를 암살한다"는 자신의 욕망을 공표하고 난 후 제작한 일련의 작품들이 존재한다. 1927년에 미로가 처음 이런 결심을 했을 때

만 해도 그것은 뜬금없고 갑작스러운 일이었지만, 이는 1929년 친구인 미셸 레리스에게 보내는 편지에서 다시 언급됐고, 1931년 마드리드 출신의 기자 프란체스코 멜갸르(Francesco Melgar)와의 인터뷰에서는 더 강경한 어조로 재차 언급됐다. '꿈 그림'이 시각적으로 매혹적이었던 반면, 「조르주 오리크의 두상(Head of Georges Auric)」(1929)과 「밧줄과 사람들 I」(1935)[4] 같은 뒤이어 제작된 콜라주들은 시각을 괴롭히는 작품이었다. 거친 사포와 공격적으로 꼬인 밧줄의 조합은 20년대 작품에서 보였던 섬세함을 거부한다. 표면이 부식된 듯한 사포의 질감은 미로의 파란색 그림들에서 연상되는 한밤중 분위기와는 전혀 다르고, 두꺼운 밧줄에서 연상되는 폭력은 빛을 발하는 '꿈'을 방해한다. 이로써 회화의 핵심인 **시각적인 것**의 죽음이 공표됐다. 미로는 이 작품들을 '반(反)회화'라고 선언하며, '꿈 그림'에서 회화적 구조에 충실했던 형상과 프레임의 형식적 조화를 새로운 콜라주가 해체하는 것을 용인했다. 그는 레리스에게 보내는 편지에서 가장 먼저 버려야 할 것이 색채라고 적었다. "매력적이고 음악적인 색채는 가장 타락한 단계다." 그리고 "이것은 거의 회화가 아니다. 그러나 나는 개의치 않는다."라고 덧붙였다. 1931년 인터뷰에서는 "나는 회화에 대한 절대적 경멸감을 갖고 그림을 그린다. …… 내 안의 공격성을 느끼는 동시에 우월감도 느끼고 있다. …… 나 스스로 내 작품을 경멸하는 듯하다."라고 했다.

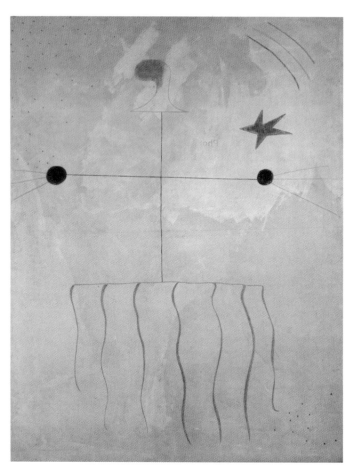

2 • 호안 미로, 「**카탈루냐 농부의 두상 I Head of a Catalan Peasant I**」, 몬트로이그, **1924년 여름~가을** 캔버스에 유채, 146×114.2cm

▲ 1949a　● 1942a, 1947b

3 • 호안 미로, 「**세계의 탄생 The Birth of the World**」, 몬트로이그, **1925년 늦여름~가을** 캔버스에 유채, 250.8×200cm

4 · 호안 미로, 「밧줄과 사람들 I Rope and People I」, 바르셀로나, 1935년 3월 27일
나무에 댄 카드보드지에 유채, 꼰 밧줄, 104.7×74.6cm

세계의 아래로

미로가 꿈 그림에서 반회화로 전환한 것은 그가 초현실주의의 궤도에
▲ 서 벗어나 조르주 바타유 그룹에 합류한 때와 시기적으로 일치한다.
아방가르드 잡지《도퀴망》의 편집장이자 브르통이 초현실주의의 "내
부의 적"으로 비난했던 바타유는 브르통 그룹의 핵심 멤버 중 일부
● (아르토, 마송, 수포, 랭부르, 레리스, 미로)를 자기편으로 끌어들였을 뿐만 아
니라, 브르통의 "발작적 아름다움(convulsive beauty)" 개념을 최대한 배
제한 포르노 작품 『눈 이야기(L'Histoire de l'oeil)』(1928)를 출간했다. 롤
랑 바르트는 이 작품이 "거침없는 남근숭배"를 일으켜서 남녀 성차
를 없애려는 불가능한 시도를 다룬 포르노 작품이라고 규정했다.

'비정형'이라는 용어를 처음 쓰기 시작한 사람도 바타유였다. 그는
《도퀴망》에서 이 개념을 전개하면서 형상과 배경, 내부와 외부 같은
시각적 구별이나 남성과 여성, 머리와 발가락, 손과 발 같은 해부학적
차이 등, 구분을 흐릿하게 만드는 일에 특별한 의미를 부여했다.(이런
구분이 형식적 혹은 의미론적 질서의 근간이 된다.) 그는 자신의 개념이 탈분류
화는 물론, 탈위계화에 관한 것이라고 덧붙였다. 그의 표현을 따르자
면 비정형은 "사물들의 지위를 깎아내리고 그것들을 세계의 아래로
끌어내리는" 일이다. 분명 "세계의 아래로"는 바타유가 1930년《도퀴
망》에 미로에 대해 쓴 글에 도판으로 수록한 미로의 작품들을 특징

짓는 말이다. 그가 고른 작품들은 형식적으로 명확한 초기의 '꿈 그
림'이 아니라 새롭게 등장한 '반회화'였다. 그중 하나는 미로가 1930
년부터 그린 늘어진 옆얼굴로 그라피티 같은 낙서들에 둘러싸여 있
고, 또 다른 작품 역시 1930년에 그린 것으로 성적으로 노골적인 연
인의 모습을 보여 준다. 늘 그랬듯 바타유는 반회화 작품을 "회화의
속임수 상자가 묻힌 묘석 위"에 놓인 무수한 화환이라고 칭송했다.

바타유의 이 글이 발표된 직후 미로는 옆구리에서 거대한 발가락
이 자라는 무형의 생물체를 묘사한 일련의 드로잉을 그리기 시작했
다. 도드라진 발가락은 비정형이라는 일반개념보다 더 구체적인 것
으로 바타유가 1929년《도퀴망》에 게재했던 글 「엄지발가락(The Big
Toe)」을 염두에 둔 것처럼 보인다. 이 글은 "엄지발가락은 인체 중 가
장 **인간적인** 부분이다."라는 반(反)직관적인 주장으로 시작된다. 왜냐
하면 사람의 발가락은 고릴라나 침팬지의 것처럼 물건을 잡거나 덩굴
에 매달려 여기저기 휘젓고 다니는 대신, 새롭게 발견된 그 견고함을
통해 두 발로 "자신을 공중에 똑바로 일으켜 세우는" 계기가 됐기
때문이다. 그러므로 발가락은 인간의 직립 형태에 "견고한 토대"를 제
공한다. 이렇게 직립과 접지의 경첩이 되는 엄지발가락은 낮은 곳에
위치해 더러울 뿐 **아니라** 티눈과 굳은살로 인해 변형되기까지 한다.
그러므로 발은 저속하고 역겨운 것이다. 그러나 그것은 유혹적인 성
적 페티시이기도 하다. 바타유의 글은 이렇게 마무리된다. "현실로의
귀환은 …… 저속한 방식으로 유혹당함을 의미한다. 엄지발가락 앞
에 미동도 없이 비명을 지르고 눈을 휘둥그레 뜨게 되기까지."

롤랑 바르트는 「텍스트의 결과들(Outcomes of the Text)」(1972)에서 비
정형의 대항논리를 바타유가 「엄지발가락」에서 집요하게 시도했던 분
류화에 대한 공격으로 제시했다. 인체의 의미는 해부학적 대립에 근
거하는데, 남성과 여성, 머리와 발가락은 물론, 입과 항문도 여기에
포함된다.(바르트는 프랑스어 'sens'이 '의미'와 '방향' 둘 다로 번역된다는 점을 십분
활용했다.) 바타유의 「입(Mouth)」이라는 짧은 글은 "신체는 어디에서 시
작되는가?"라는 물음으로 시작한다. 그는 돛대와 선미를 구분하는 수
평축을 따라 조직된 배처럼, 또는 입에서 항문으로 이어지는 축을 따
라 조직된 인체처럼, 인간에게도 뱃머리가 있다고 말한다. 여기서 바
르트는 바타유의 주장을 정신분석학적으로 받아들여서는 안 된다고
경고한다.(정신분석학은 발가락의 공격성을 단순한 페티시로 전락시킨다.) 정신분석
학은 인체의 부위에 **의미**를 부여한다. 몸은 그 **의미**가 유아기의 성장
을 유도하는 성감대나 리비도 영역에 따라 조직된다는 것이다. 바타
유가 이런 분류화에 대항하는 **저급한** 작품들을 고집한 것은 마치 테
니스 선수가 상대편 뒤쪽으로 공을 날려 상대편을 곤경에 빠뜨리는
것과 다르지 않다.

그러므로《도퀴망》그룹에 새로 합류한 미로가, 인체의 해부학적
의미를 교란하려는 바타유의 이론을 실증이라도 하듯 30년대 중반
괴물 같은 발가락이 자라나는 형상들을 그리고 1938년작 「반항하는
여성(Woman in Revolt)」에서 보듯 성적으로 노골적인 작품들을 제작한
것은 놀랄 일이 아니다. 이 작품에서 여성의 다리는 복부와 성기에서
곧게 뻗어 나와 거대한 남근처럼 보이는 발가락에서 끝이 난다.

5 • 알렉산더 칼더, 「수은 분수 Mercury Fountain」, 1937년
철골, 검게 칠한 철판, 수은, 높이 259cm

6 • 알렉산더 칼더, 「젊은 예술가의 초상 Portrait of the Artist as a Young Man」, 1945년경
채색 금속판, 88.9×68.6×29.2cm

조각에서 비정형을 향하여

저급한 것과 **비정형**으로 내려가는 일에 미로가 참여하게 된 것은 그의 친구이자 미국 출신의 조각가인 알렉산더 칼더에 의해서였다. 20년대 칼더는 미로처럼 직관적이고 장난스러운 작업(철사를 꼬아 저글링하는 사람과 동물들로 이루어진 서커스 미니어처를 만들었다.)을 하는 한편, 청동 주물과 전통적인 목조 조각이 자신의 창의력을 억압하기라도 하는 듯, 무게가 나가지 않고 속이 들여다보이는 작품도 제작했다. 30년대 초반 칼더는 공중에 떠 있는 색채가 폭포처럼 흐르는 작품을 제작했는데, 이는 '모빌'이라는 이름으로 열렬한 환영을 받았다. 모빌의 경쾌한 느낌은 미로의 '꿈 그림'과 맞닿아 있으며, 더 나아가 다각형들이 그

▲ 리드 바탕에서 부유하는 엘 리시츠키의 「프로운」 회화를 연상시키기도 한다. 모빌에서 너울거리는 거미줄 같은 버팀대는 가상적일지언정 부피감을 암시하려 한 칼더의 충동을 보여 준다.

그러나 얼마 지나지 않아 칼더는 자신의 이 유쾌한 고안물을 '암살'했다. 1937년작 「수은 분수」에서 그는 그 수로에 독성 금속물질인 수은이 흘러넘치도록 했다. 이는 파시스트들이 일으킨 스페인 전쟁의 잔인함에 대한 항변이었다.[5] 파리만국박람회를 위해 이 작품을 칼더에게 의뢰하고 물 대신 수은이 흐르는 분수를 만들어 달라고

● 한 것은 다름 아닌 스페인 정부였다. 공화국 정부는 세계 수은 생산의 60퍼센트 이상을 차지하는 스페인 알마덴 지역을 프랑코가 점령한 것에 반대한다는 그들의 입장을 피력하고자 했다. 이 수은 광산은 스페인의 국가적 자긍심의 상징이었다. 칼더가 맡은 첫 주요 의뢰작이자 박람회에서 높은 관심을 받았던 「수은 분수」는 피카소의 「게르니카」 근처에 설치돼, 마치 피카소 작품 앞에서 그 항거의 외침에 경의를 표하는 듯 보였다. 위층에는 미로가 제작한 벽화 「수확하는 사람(The Reaper)」(일명 「항거하는 카탈루냐 농부(The Catalan Peasant in Revolt)」)이 전시됐는데 여기서 미로는 30년대 암울한 유럽 정세에 대한 피카소와 칼더의 입장 표명에 최근에 변화된 자신의 어조를 덧붙였다.

대형 공공 기념물인 「수은 분수」가 지닌 새로운 견고함은 이후 칼더의 작업에서 지속적으로 등장했다. 모빌의 시각적 언어를 배제한, 공룡이나 커다란 파충류를 닮은 이 대형 구조물들은 (한스 아르프가 붙여 준) '스태빌(stabiles)'이라는 이름을 얻게 됐다.[6] 모빌이 (싸구려 모조품일지라도) 식탁 위나 아기 침대 위에서 가정의 친밀함을 연상시키는 반면, 스태빌의 둔중한 부동성은 사적인 개인 영역을 벗어나 시청 광장이나 상징적인 공공장소로 시민들을 집결시키는 고압성을 지녔다. 무단 점거한 주황색 삼각대나 방금 막 착륙한 비행접시처럼 도시의 광장 위에 내려앉은 칼더의 작품은 대중들에게 열광적인 지지를 얻었다. 그중 「고속」이라는 작품은 미시간 주 그랜드래피즈 시의 로고가 되어 그 지역 공무용 문구류와 (더 낯설게는) 쓰레기차에 새겨졌다.(시민들은 그들의 스태빌에 특별한 자부심을 가졌다.)[7]

대중들이 스태빌을 긍정적으로 수용한 것은 아마도 건물의 빔이나 다리의 지지대처럼 볼트로 조여진 평면과 접합부가 육중한 산업 구조물에 대한 찬사로 보였기 때문일 것이다. 그러나 현대미술에 대한

■ 당시의 비평적 감수성에서 볼 때 이 육중함은, 앞서 입체주의의 구

▲ 1926, 1955b　　● 1937a, 1937c　　■ 1912

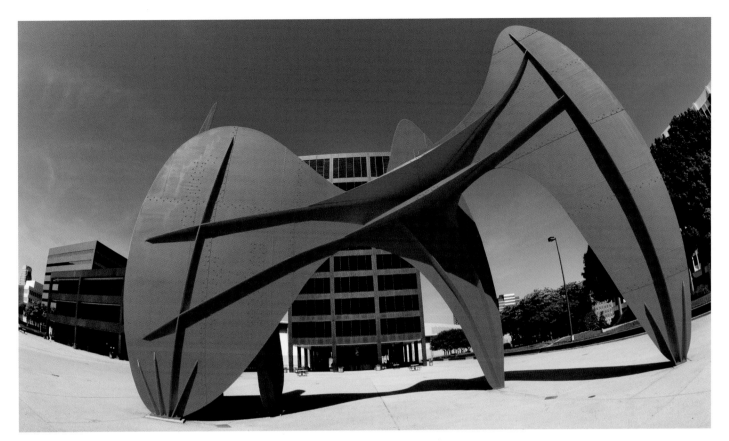

7 · 알렉산더 칼더, 「고속 La Grande Vitesse」, 1969년
채색 금속판, 폭 1676.4cm

축 조각이 공간이 순환하는, 암시적 형태의 개방된 양식으로 진화한 이래 반동적이라 할 수 있는 것에 정확히 해당된다. 30년대에 훌리오 곤살레스는 이 콜라주로부터 진화한 철 구축물들을 "공간 드로잉"이라고 불렀다. 데이비드 스미스는 스태빌의 둔중한 불투명성을 빛나는 표면으로 수정한 기념비적 연작 「큐비스(Cubis)」를 내놓았는데 그것은 스테인리스스틸 표면을 연마해 태양 빛에 반짝이도록 한 것이다. 클레멘트 그린버그는 「큐비스」와 구축주의, 바우하우스 디자인을 염두에 두고 불투명성을 거부하는 이 새로운 조각들을 높이 평가했다. 또한 투명합성수지와 개방된 형태의 철 구조물을 사용해, 그가 말하는 "중력의 법칙과 무관하게 빛만이 변화하는 공간의 연속성과 중립성"으로 형태들을 해방시키는 새로운 기술을 환영했다. 여기서 그린버그는 추상 조각이 "반(反)환영주의를 완성하는" 시각성(opticality)의 형태를 취하고 있으며 "사물들의 환영 대신 양상(modality)의 환영이 나타난다. 즉 물질은 형태도 없고 무게도 없고 오로지 신기루처럼 시각적으로만 존재한다."라고 결론 내렸다.

비명 어린 추락

30년대 미로와 칼더가 보여 준 진화의 유사성에서 볼 때, 부유하는 모빌을 바닥에 고정시켜 버린 스태빌은 추락한 것으로, 꼼짝달싹 못하는 무엇으로 생각할 수도 있다. 모빌의 투명성과 색채가 인간의 직립을 다루는 것이고, 곧추선 뼈대 꼭대기에 올라탄 시각의 수평면에 관한 것이라면, 이는 바타유보다 지그문트 프로이트의 분석과

더 관계가 있다. 1930년에 출판된 『문명 속의 불만(Civilization and its Discontents)』에서 프로이트는 인간이 직립하는 결정적 순간을 언급하면서, 짝을 쫓아 발로 더듬거나 코를 킁킁거리며 발달된 후각을 지면으로 향하는 동물의 수평성으로부터 눈과 같은 지각기관이 해방된 것은 새롭게 발견된 직립성 덕분이라고 설명한다. 말하자면 주체와 대상 간의 거리가 확보됨으로써 자유로워진 시각 덕분에 인간은 갑자기 미를 경험하는 자유를 누리게 됐다는 것이다. 주체가 자신의 먹잇감으로부터 분리되면서 생긴 거리로 인해 성기의 리비도적 충동은 극복되고 신체는 고양되며 주체의 감각은 승화된다. 실제로 프로이트에게 있어 '미'라는 가능성은 지면에서 해방된 인간 직립의 결과다. 미로의 빛나는 '꿈 그림'이나 칼더의 투명한 모빌은 이러한 **시각** 경험을 확보한 인간 주체의 고양에 관한 것이며, 땅바닥을 딛고 선 시각 주체의 초월성에 관한 것이다. 그러나 미로의 '반회화'와 칼더의 스태빌은 바타유의 비정형 이후 새롭게 환기된 타락과 저속함에 대한 관심을 반영한다.

1930년 피카소에게 경의를 표하는 《도퀴망》 특집편에 바타유는 「썩은 태양(Rotten Sun)」이라는 글을 썼는데, **형식**에 충실한 회화에 대한 공격으로 이보다 더 나은 것은 없을 것이다. 여기서도 바타유는 「엄지발가락」에서 주장했던 것처럼 태양을 "가장 추상적인 대상"으로 부름으로써 고양의 문제를 강조했다. 그는 태양의 추상성이 그것을 똑바로 쳐다볼 수 없다는 사실에서 기인한다고 보고, 그러한 고착이 광기를 일으킨다고 지적했다. 또한 "그 이유는 태양이 더 이상 빛으로

▲ 1945 ● 1914, 1921b, 1923

나타나는 생성이 아니라 밝은 아크등으로부터 뿜어 나오는 공포로도 충분히 표현되는 **거부** 또는 연소이기 때문이다."라고 말했다. 그리고 계속해서 "뚫어지게 바라본 태양은 심리적인 사정, 입술 위 거품, 간질의 위기와 동일시될 수 있다."고 덧붙였다. 더 나아가 바타유는 「송과체 눈(The Pineal Eye)」이라는 글에서 신체를 "태양에 취해서 역겹고 절망적인 현기증"을 일으키는 것으로 봤다. 더욱이 태양에 매료된 송과체 눈의 존재는 신체 그 자체를 참수하는 폭력적인 분출을 통해 나타난다. 바타유의 지적대로 "태양은 신화적으로 자신의 목을 자르는 인간으로 표현돼 왔을 뿐만 아니라, **머리가 없는** 인간동형의 존재로도 표현돼 왔다." 그는 참수된 채 현기증을 일으키는 몸을 "상승에 대한 열망이 '비명 어린 추락'만을 남긴" 이카루스와 연결시켰다.

바타유의 독자들은 피카소가 간질로 인한 "입술 위 거품"을 다루리라고는 생각지 못했을 것이다. 마찬가지로 오늘날 우리도 여태껏 피카소에 대해 생각해 온 대로라면, 그의 작품을 바타유가 말한 "공포로 가득 찬 비명을 지르며 천상의 공간으로 현기증 나는 추락을 거듭하는" 것으로 변형된 신체 이미지로 받아들이기는 어렵다. 그러나 1929년에 그린 두 작품 「수영하는 사람(The Swimmer)」과 「바닷가에

8 · 파블로 피카소, 「세 명의 무용수 The Three Dancers」, 1925년
캔버스에 유채, 215.3×142.2cm

서 있는 누드(Nude Standing by the Sea)」에서 피카소는 높은 곳에서 낮은 곳으로 회전하며 현기증을 일으키는, 실제로 머리가 없는 신체를 소용돌이 모양으로 묘사했다. 그러나 「썩은 태양」의 삽화로 쓰인 작품은 이 두 작품이 아니라 1925년도에 그려진 대작 「세 명의 무용수」였다.[8] 바타유가 자신의 글을 위해 이 작품을 선택한 것은 자못 의미심장하다. 왼쪽에 보이는 악령 같은 모습의 댄서는 미내드(Maenad)이다. 고꾸라질 듯한 몸통에 붙은 찡그린 얼굴은 분출을 암시하는 듯 가슴에 뚫린 구멍과 호응을 이루어, **자신의 외부에** 자신의 일부를 투사하는 듯하다. (바타유가 언급한 정신치료 사례에서 보듯) 손가락을 물어뜯거나, (빈센트 반 고흐의 악명 높은 예처럼) 귀를 자르는 등의 자해행위만큼 "자신의 외부에 자신의 일부를 투사하는" 적절한 예도 없다. 어느 경우든 태양을 똑바로 쳐다보는 행위는 치유될 수 없는 광기의 징후로 진단된다. 바타유는 이 광기를, 인간이 제물을 바칠 수밖에 없게 만드는 신의 고양처럼 태양의 눈부신 고양에 의해 옴짝달싹 못하게 된 시각 주체와 관련지었다. 바타유에 따르면, 이런 희생정신 "중에서도 미친 사람의 자해는 개인의 동일성을 붕괴시키는 가장 부조리하고도 극악한 경우에 해당된다."

「썩은 태양」이 나온 바로 그 30년대에 피카소는 입체주의를 청산하고 과거 거장들의 그림을 모방하기 시작했다. 그는 앵그르를 기리는 드로잉을 그리거나 벨라스케스와 들라크루아를 모방한 그림을 그렸다. 바타유가 이와 같은 고전주의로의 회귀를 두고 '아카데믹'하다고 일축한 것도 무리는 아니다. 왜냐하면 균형을 암시하는 피카소의 그림은 「썩은 태양」에서 말하는 광기나 현기증과는 정반대로 흘러가고 있었기 때문이다. 실제로 바타유는 자신이 피카소의 작품을 다루면서 위반한 관념들에 대해서뿐 아니라, 자신의 이론을 예술 작품에 적용할 때 생기는 위험에 대해서도 잘 알고 있었다. 그는 다음과 같이 경고했다. "회화만큼 복잡한 영역에서, 이와 같은 운동들에 딱 들어맞는 것을 정하는 것은 우스운 일이다." 그럼에도 불구하고 바타유는 피카소의 작품을 당시 미술의 지배적 정신을 가장 잘 표현한 것으로 생각했던 것 같다. 바타유는 어쩔 수 없는 듯 그러나 의기양양한 어조로 「썩은 태양」을 다음과 같이 마무리했다. "그러나 오늘날의 회화에서 고양에 가장 균열을 일으키는 것을 **향한** 추구, 그리고 눈을 멀게 하는 밝음을 **향한** 추구는 형태의 과장이나 왜곡과 관계가 있다. 엄격히 말하자면 이는 피카소의 회화에서만 식별된다." RK

더 읽을거리

할 포스터, 『욕망, 죽음 그리고 아름다움』, 전영백, 현대미술연구팀 옮김 (아트북스, 1995)

Roland Barthes, "The Metaphor of the Eye," *Critical Essays* (Evanston: Northwestern University Press, 1972)

Georges Bataille, *Visions of Excess*, trans. Allen Stoekl (Minneapolis: University of Minnesota Press, 1985)

Yve-Alain Bois and Rosalind Krauss, *Formless: A User's Guide* (New York: Zone Books, 1997)

Dawn Ades and Simon Baker, *Undercover Surrealism: Georges Bataille and Documents* (Cambridge, Mass.: MIT Press, 2006)

Rosalind Krauss, *Passages in Modern Sculpture* (New York: Viking Press, 1977; reprint, Cambridge, Mass.: MIT Press, 1981)

1933

디에고 리베라가 록펠러 센터 벽화에 그린 레닌 초상화를 둘러싼 스캔들이 불거진다. 멕시코 벽화 운동에 자극을 받아 미국 곳곳에서 정치적인 공공 벽화가 생산되면서 미국의 정치적 아방가르드 미술의 선례가 마련된다.

멕시코 벽화 운동은 20~30년대 국가가 지원한 이데올로기 중심의 아방가르드 운동이었으며 그 주요 목표는 식민지 이전의 과거를 토대로 멕시코의 정체성을 재창조하고 재천명하는 것이었다. 중심인물인 디에고 리베라(Diego Rivera, 1886~1957), 다비드 알파로 시케이로스(David Alfaro Siqueiros, 1896~1974) 호세 클레멘테 오로스코(José Clemente Orozco, 1883~1949)는 멕시코 국내뿐 아니라 국제적으로 영향력을 행사했으며 특히 미국에 큰 영향을 끼쳤다.

멕시코 벽화 운동이 등장한 것은 1910~1920년 멕시코 농민, 지식인, 미술가들이 독재자 포르피리오 디아즈와 그가 지지했던 대지주, 외국 자본가들에 대항해 일으킨 농민 혁명이 끝날 무렵이었다. 10년간의 내전이 끝나고 과거의 혁명 지도자이자 개혁주의자이며 예술 애호가인 알바로 오브레곤 대통령이 취임하자 희망과 낙관주의의 시대가 도래했다. 이 멕시코 르네상스는 교육부장관이었던 호세 바스콘셀로스의 철학적 관념론에서 큰 영향을 받았는데, 그는 공공미술이 민중을 교육하고 열광케 하며 새로운 정부를 위한 역량을 결집하는 데 매우 중요한 요소가 될 수 있다며 열렬히 신봉했다. 바로 이 바스콘셀로스가 정부의 벽화 프로그램을 창설했고 실질적인 의미에서 이 운동의 창시자가 됐다. 바스콘셀로스와 혁명 이후의 정부는 문화 개혁을 위해 미술가와 협업함으로써 멕시코인들이 국가 발전과 새로운 국가적·문화적·지적 정체성 정립에 참여할 힘을 얻기를 희망했다. 이를 위해 바스콘셀로스와 벽화 운동에 관여한 대부분의 미술가들은 그들을 분열시킨 식민지 시대가 아닌 그들이 공유한 과거의 유산에 눈을 돌려야 한다고 믿었다. 미술가들은 자신들이 새로운 민족미술과 문화적 정체성을 창조한다는 사실에 전율했으며, 많은 미술가들이 여기에 참여하기 위해 멕시코로 귀국하거나 방문했다. 그 첫 번째 인물인 프랑스 태생의 멕시코 혼혈인 장 샤를로(Jean Charlot, 1898~1979)는 양식과 주제의 선택 모두가 어떤 식으로 정치적 중요성을 가질 수 있는지 멕시코 미술가들에게 설명했다.

미적 문제에 대한 서로 다른 관점들은 멕시코 사회 계급을 분열시키는 역할을 한다. 원주민은 스페인 침략 이전의 미술을 보존하고 실천한다. 중산층은 스페인 침략 이전, 또는 원주민 미술과 타협한 유럽 미술을 보존하고 실천한다. 소위 귀족계급은 그들의 미술이 순수하게 유럽적이라고 주장한다. …… 미술에 있어 원주민과 중산층이 하나의 규준을 공유해야만 우리는 문화적으로 회복할 수 있으며 민족 의식의 탄탄한 토대 중 하나인 민족미술은 하나의 사실이 될 것이다.

바스콘셀로스가 특정한 양식이나 주제를 조건으로 내건 것은 아니었지만 대부분의 벽화가들은 스페인 침략 이전의 미술 형식을 기본으로 하여 멕시코의 영웅과 민중을 다룬 민족주의적 사회적 리얼리즘 방식을 채택했다. 토착 전통과 민중의 역사에 대한 존경심이 그들의 미술에 생기를 불어넣었으며, 원주민적인 경험에 대한 탐구도 그러했다. 그러나 새로운 세대는 독립적인 동시에 사회적으로 책임감 있고 민중적이며 전위적인 새로운 민족미술을 창조하길 바랐기 때문에 유럽 모더니즘을 배제하지는 않았다. 또한 그들은 글을 못 읽는 대다수의 관람자들과 벽화를 통해 혁명적 이상을 나누기를 희망했다.

벽화 운동의 중요한 선구자로는 화가인 프란시스코 고이티아(Francisco Goitía, 1882~1960), 새터니노 헤란(Saturnino Herrán, 1887~1918)을 들 수 있다. 20세기 초 이들은 토착 원주민과 멕시코의 역사적 사건을 담은 강렬하고, 때로는 비극적인 장면을 통해 멕시코 미술을 발전시키기 시작했다. 조판공이었던 호세 과달루페 포사다(José Guadalupe Posada, 1852~1913)는 신문과 출판물을 통해 풍자적인 캐리커처와 때로는 거칠고 선동적인 이미지를 발표하여 리베라와 오로스코 같은 미래의 벽화가들에게 양식과 내용, 그리고 진정한 대중적 예술 형식으로서 벽화의 존재적 측면에 지대한 영향을 끼쳤다.[1] 다른 중요한 인물로는 산카를로스아카데미의 교사였던 미술가 아틀 박사(Dr. Atl, 본명 헤라르도 뮤리오 코르나도(Gerardo Murillo Cornado), 1875~1964)가 있다. 그는 학생들에게 자신의 혁명적 이상과 반제국주의 사상뿐 아니라 르네상스 프레스코화의 '영적' 속성을 통합한 민족적이고 현대적인 멕시코 미술을 창조할 필요성을 역설했다.

이런 멕시코적인 요소에 이탈리아 르네상스의 영향, 그리고 당시 유럽을 주름잡았던 입체주의, 미래주의, 표현주의, 후기인상주의, 초현실주의, 신고전주의, 그리고 마르크스와 레닌의 사상이 더해졌다. 예를 들어 리베라는 유럽, 그중에서도 주로 파리에 머물며 다양한 아방가르드 운동을 받아들였다. 1919년 시케이로스는 파리에서 리베라를 만나 혁명과 현대미술에 대해 논의했고 멕시코 미술을 사회적

▲ 1903, 1906, 1907, 1908, 1909, 1911, 1912, 1919, 1924, 1931b, 1934a

인 미술 운동으로 변혁해야 할 필요성에 대해 토론했다.

1920년 당시 멕시코 대학 총장이던 바스콘셀로스는 르네상스 미술이 혁명 이후의 멕시코 미술에 적합한 계보를 마련해 줄 수 있으리라는 희망에서 리베라에게 이탈리아로 가서 르네상스 미술을 공부하라고 제안했다. 리베라는 이후 17개월 동안 조토, 우첼로, 만테냐, 피에로 델라 프란시스코, 미켈란젤로 등의 작품을 공부했다. 이 탈리아 르네상스 종교미술에서 보이는 이런 서사시적인 규모와 대중을 교화하고 압도하는 힘은 머지않아 멕시코 벽화주의자가 될 이들에게 중요한 본보기가 됐다. 1921년 바스콘셀로스가 벽화 프로그램을 시작하자 리베라는 그의 요청에 따라 멕시코로 돌아와 여기에 참여했다. 같은 해에 시케이로스는 「아메리카 미술가들에게 보내는 선언문」을 《비다 아메리카나(Vida Americana)》의 특별호에 게재했다. 여기서 그는 미술가들이 "우리의 위대한 대가들과 스페인 침략 이전 아메리카가 지닌 탁월한 문화의 직접적이고 생생한 사례들을 바탕으로 기념비적이고 영웅적인 미술, 인간적이며 공적인 미술을 창조해야 한다."고 주장했다. 1922년 초에 리베라는 멕시코시티에 있는 국립예비학교 볼리바르 원형극장에서 최초로 주문받은 벽화 작업을 했으며 같은 해 공산당에 가입했다. 가을에 멕시코로 돌아온 시케이로스도 공산당에 가입했으며 오로스코의 도움을 받아 리베라와 함께 노동자·화가·조각가조합의 창설을 도왔다. 1923년 시케이로스와 오로스코도 국립예비학교로부터 최초로 벽화를 주문받았다.[1]

새 조합의 후원을 받아 시케이로스는 막 시작되려는 벽화 운동의 혁명적 이념의 기틀을 마련하는 새로운 선언문을 작성했다. 벽화 미술가 대부분의 서명을 받은 이 선언문은 1924년 발표됐다. 소비에트 ▲ 구축주의자들이 사용한 언어를 되풀이하고 있는 「사회적·정치적·미적 원칙을 위한 선언문」은 다음과 같이 주장한다.

> 우리는 소위 이젤 회화를 거부한다. …… 그것은 귀족적이기 때문이다. 우리는 모든 형태의 기념비적 미술을 옹호한다. 왜냐하면 그것은 공공의 재산이기 때문이다. …… 오늘날의 미술이 그렇듯 미술은 더 이상 개인적인 만족의 표현이어서는 안 된다. 미술은 만인을 교육하고 이들을 위해 투쟁을 추구해야 한다.

이 선언문은 벽화 운동의 원칙을 구체화시키며 이를 공적이고 이데올로기적이며 교훈적인 미술로 정의했다. 벽화가들은 대체로 구상적인 사회적 리얼리즘 양식으로 작업했지만 개인적인 표현 형식을 발전시키는 것도 얼마든지 가능했다. 이에 따라 20년대 중반 '3대 벽화가'는 그들의 독자적인 혁명적 양식과 주제를 발전시켰다.

리베라는 인물과 사건이 빽빽하게 들어찬 구도로 전통적 주제와 현대적 주제 모두를 다룸으로써 관람자들이 멕시코 유산에 긍지를 갖도록 했으며 사회주의를 통해 더 나은 미래를 건설할 것을 주창했다. 그는 단순화된 형태를 보여 주는 평면적이고 장식적인 양식으로 작업했으며, 양식화된 인물뿐 아니라 사실적이고 알아볼 수 있는 등장인물을 이용해 이야기를 전달했다. 멕시코시티 국립궁전에 있는

▲ 1921b

1 • 호세 클레멘트 오로스코, 「참호 The Trench」, 1926년
프레스코, 멕시코시티 국립예비학교

가장 야심찬 프로젝트인 「멕시코의 역사」는 1929년에 작업을 시작했으나 죽을 때까지 완성하지 못했다.[2] '스페인 이전의 문명부터 정복까지'와 '정복부터 미래까지' 두 부분에서 그는 테오티와칸(기원후 900년경)이 몰락한 시기부터 시작해 이상적인 미래로 인도하는 카를 마르크스에 이르기까지 멕시코 역사의 설화를 이야기한다.

시케이로스는 줄곧 다양한 기법과 재료를 실험하면서 대담하고 거칠고 역동적인 벽화 작업을 했다. 그는 노동자 투쟁의 가공되지 않은 힘을 표현하기 위해 복수의 시점과 왜곡, 격정적인 색채, 리얼리즘과 판타지의 혼합 등 초현실주의적인 요소를 사용했다.[3] 오로스코가 택한 전략은 국립예비학교 벽화에 잘 드러나듯 짓밟힌 이들의 수난을 가슴에서 우러난(때로는 고통스럽기까지 한) 표현주의적 사회적 리얼리즘 기법으로 전달하는 것이었다.

미국에서의 활동

이 세 명의 작업, 특히 리베라의 작업은 국제적인 관심을 끌기 시작했다. 20년대 중반부터 이들의 작업은 신문이나 미술 잡지에 실렸으며 미술가들과 지성인들은 그들의 작업을 보기 위해 멕시코로 몰려들었다. 또한 그들은 뉴욕에서 전시를 열었고 1929년에는 어니스틴 에번스(Ernestine Evans)가 리베라에 관해 영문으로 쓴 최초의 책 『디에고 리베라의 프레스코(The Frescoes of Diego Rivera)』를 출판했다.

이런 관심 덕에 세 명의 작가 모두에게 미국에서 작업 의뢰가 들어와 결과적으로 그들의 작업은 더 많은 대중과 만나게 됐다. 오로

2 • 디에고 리베라, 「멕시코의 역사: 정복부터 미래까지 History of Mexico: From the Conquest to the Future」, 1929~1935년
프레스코, 멕시코시티 국립궁전 남쪽 벽

3 • 다비드 알파로 시케이로스, 「부르주아의 초상 Portrait of the Bourgeoisie」, 1939~1940년
시멘트 위에 질산섬유소, 멕시코시티 멕시코전기노동자조합

스코는 1930~1931년에 뉴욕 소재 뉴스쿨(New School for Research)에서, 1932~1934년에는 그가 프레스코 기법을 가르치기도 했던 뉴햄프셔의 하노버 소재 다트머스 대학에서, 1939년에는 캘리포니아 클레어몬트 소재 포모나 대학에서 벽화 작업을 했다. 1932년 시케이로스는 로스앤젤레스의 추이나드 미술학교에서 강의해 달라는 청탁을 받아들여 재직하는 동안 학교와 플라자 아트 센터를 위한 벽화를 완성했다. 1935~1936년 뉴욕에 실험적인 작업실을 마련하고 이를 '현대 기법의 실험실'이라고 선포한 시케이로스는 혁신적인 재료와 도구, 떨어뜨리거나 흩뿌리기 같은 기법을 사용하는 법을 가르쳤다. 여기서 ▲ 중요한 점은 이후 추상표현주의자가 된 잭슨 폴록이 이 작업실의 일원이었다는 점이다.

오로스코와 시케이로스가 그들의 작업과 가르침을 통해 영향력을 행사했지만 미국에서 가장 주목받았던 것은 바로 리베라였다. 그는 1930~1931년 샌프란시스코와 디트로이트에서 전시회를 가졌으며 캘리포니아 증권거래소와 캘리포니아 예술대학을 위한 벽화를 제작했고, 디트로이트 미술학교를 위한 벽화 작업을 의뢰받았다. 더욱 돋 ● 보이는 것은, 리베라가 1931년 12월 새로 개관한 뉴욕현대미술관이 여는 두 번째 회고전의 주인공이 됐다는 점이다.(첫 번째 회고전은 마티스에게 바쳐졌다.) 약 5만 7000명이라는 기록적인 관람자가 다녀간 이 전시는 비평적으로나 대중적으로 큰 성공을 거뒀다. 리베라는 이 전시에 멕시코를 다룬 작품과 20세기 북미의 현대적 산업 풍경이라는 새로운 주제를 선보였다. 또한 리베라는 디트로이트에 있는 벽화(「디트로이트 산업」, 1932~1933)에서 오늘날의 미국적 장면에 관심을 돌렸다. 그의 벽화가 소개하는 미국적 주제와 사회적 논평은 토머스 하트 벤턴(Thomas Hart Benton, 1889~1975) 같은 미국의 지방주의자와 벤 샨(Ben Shahn, 1898~1969) 같은 사회적 리얼리즘 작가에게 중요한 촉매제 역할을 했다. 이후 벤 샨은 이렇게 언급했다.

나는 멕시코 사람들의 노력 속에서 고대의 미술 기능으로 향하는 심오하고 절실한 방향 전환을 보았다. 공적인 중요성과 멕시코의 민족적 삶의 장관에 대한 그들의 관심은 내가 미국 미술에서 염두에 둔 것과 완벽하게 맞아떨어진다. 또한 나는 공공 벽화 작업을 할 수 있는 멕시코 화가들을 부러움 섞인 눈으로 바라봤다.

1932년 10월, 리베라와 카탈로니아 벽화가인 호세 마리아 세르트(José María Sert, 1876~1945), 영국인 미술가 프랭크 브랭귄(Frank Brangwyn, 1867~1956)은 뉴욕 록펠러 센터의 RCA 빌딩 로비에 아홉 개의 벽화를 그려 달라는 주문을 받았다. 석유 재벌인 록펠러 가문은 세계 최고의 부자 중 하나였고 존 D. 록펠러 주니어는 많은 이들에게 미국 자본주의의 화신처럼 여겨졌다. 록펠러의 부인이자 뉴욕현대미술관의 설립자 중 한 사람인 애비 올드리치 록펠러는 1931년에 리베라가 1928년의 모스크바 노동절 행진을 그린 스케치북을 구입하는 등 리베라의 작업을 이미 수집하고 있었다.

1933년 3월에 착수한 이 벽화의 제목은 「희망과 높은 비전을 안고

더 나은 미래를 선택할 기로에 선 인간」[4]이었는데, 4월의 어느 날 레닌의 뚜렷한 얼굴이 벽화에 등장하자 언론의 비판이 일어나기 시작했다. 《월드 텔레그래프(World Telegraph)》지는 "리베라가 RCA 벽에 공산주의의 활동 장면을 그려 넣다. 비용은 록펠러 주니어가 지불하다."라고 대서특필했다. 록펠러 가문은 리베라의 정치적 성향을 알고 있었기 때문에 민감하게 반응하지 않았지만, 부정적인 보도를 마냥 간과할 수는 없었다. 곧 이들의 동업 관계는 파탄에 이르렀다. 록펠러 가문의 아들이자 리베라와의 연락을 주로 담당했던 넬슨 록펠러는 리베라에게 다음과 같이 편지를 썼다.

당신의 감동적인 벽화가 진전되는 것을 보다가 최근에 당신이 그린 부분이 레닌의 초상이라는 것을 알아차렸습니다.

이 그림은 아름답게 그려졌지만 내가 보기에 벽화에 나타난 그의 초상은 많은 이들을 불편하게 할지도 모릅니다. …… 이렇게 말하긴 싫지만 우리는 레닌의 얼굴을 다른 사람으로 대체해 주시길 부탁드릴 수밖에 없습니다.

리베라는 궁지에 몰렸다. 그는 자신이 교활한 자본가들을 위해 일한 데다가, 록펠러 가의 요구에 굴복할 경우 파업하겠다고 선언한 조수들의 책임자였기 때문에 공산주의자들의 비난을 받으리라는 것을 잘 알고 있었다. 당시 그의 조수 중 하나였던 벤 샨의 도움을 얻어 면밀한 검토 끝에 리베라는 레닌이 그대로 있어야 한다고 응수했지만 타협의 일환으로 몇몇 미국 영웅들을 벽화에 추가하기로 했다. 그는 앞날을 내다보듯 "당초의 구상을 망치기보다는 전체적으로 구성을 물리적으로 파괴하는 편이 낫다."고 덧붙였다.

며칠 후인 5월 9일 리베라는 비용 전액을 지불받고 해고됐지만 '록펠러 센터의 전투'는 계속됐다. 벽화는 가려졌으며 국내외 언론들이 이 사건을 보도하자 강제적인 중단에 대한 정치적 항의가 잇따랐다. 1934년 2월 10일과 11일 결국 벽화는 파괴됐다. 이 추문과 유명세 때문에 리베라는 미국에서 가장 유명한 벽화가 됐고, 대공황과 파시즘의 도래 이후 유럽과 유럽 추상에서 보이던 데카당스로부터 거리를 두려 했던 미국 좌파 미술가들의 영웅이 됐다. 좌파 미술가들은 평범한 사람들의 곤궁한 상황을 다루는 미국의 원주민 미술과, 미국을 정의하고 이를 유럽과 차별 짓는 일상적인 면모들을 동경했다.

프랑스 모델에 기대지 않은 독자적인 '미국적' 미술을 추구했던 30년대 미국 미술가들은 멕시코 벽화를 참조했다. 멕시코 벽화가 창조한 결코 반현대적이지 않은 서사시적 민족 양식은 이들에게 매우 강력한 모델을 제공해 주었다. 미국 미술가인 미첼 시포린(Mitchell Siporin, 1910~1976)은 "멕시코 스승의 가르침을 통해 우리는 우리 환경의 '영혼'이 갖는 충만함과 광대함을 인식하게 됐다. 우리는 우리 시대, 우리 장소에서 사회적으로 감동적인 서사 미술을 성취하기 위해 모더니즘을 적용하는 법을 깨달았다."고 말했다.

멕시코 미술가와 그들의 성취에 깊이 감복한 또 다른 미국 미술가로는 조지 비들(George Biddle, 1885~1973)을 들 수 있다. 1933년 5월 그

4 · 작업이 중단되기 전 루시엔 블로흐가 찍은 디에고 리베라의 미완성 RCA 건물 벽화 사진, 1933년 5월

는 프랭클린 루스벨트 대통령에게 정부가 지원하는 벽화 프로그램을 시행할 것을 제안하는 편지를 썼다.

멕시코 미술가들은 이탈리아 르네상스 이래 가장 위대한 국가적 벽화 화파를 만들어 냈습니다. 이는 오직 오브레곤이 멕시코 미술가들로 하여금 배관공의 임금으로 정부 건물에 멕시코 혁명의 사회적 이상을 표출하게 했기에 가능했던 것입니다.

미국의 젊은 미술가들은 우리 국가와 문명이 겪고 있는 사회적 혁명을 이전에는 결코 불가능했던 방식으로 자각하고 있습니다. 정부의 협력이 있다면 그들은 영구적인 예술의 형태로 이런 이상을 표출하기를 열망할 것입니다. 그들은 생동감 넘치는 기념비의 형태로 그들이 성취하고자 몸부림치는 사회적 이상을 표현하고 이에 기여할 것입니다.

'록펠러 센터의 투쟁'에 대해 잘 알고 있던 루스벨트는 "많은 젊은 광신자들이 사법부 건물에 레닌의 얼굴을 그려 대는 것"을 원치 않는다고 언급했다. 그러나 그는 위원회에 이 제안을 제출했고 이어 뉴딜의 문화 육성 프로그램이 생겨났다.

미국에서의 활동 이후 많은 추종자들을 거느리게 된 '3대 벽화가'들은 라틴 아메리카에서 계속 작업해 나갔다. 그들은 비판적이며 풍자적이고 고무적이면서도 축제적인 일종의 공적·국가적 아방가르드

미술의 강력한 모델을 제시했다. 그것이 일반 대중은 물론 비평가, 후원자, 수집가에게 진정으로 인기를 끌었던 것은 이들의 취향이 하나로 일치했음을 뜻하는데, 이는 팝아트가 도래하기 전까지 미국에서 볼 수 없었던 것이다. 멕시코 벽화는 사회적 내용을 담은 대중적인 구상미술을 창조했을 뿐 아니라 그 엄청난 크기와 배짱으로 벤 샨과 같은 미국 미술가들에게 영향을 끼쳤다. 멕시코 벽화가들의 영향은 30년대 미술가들은 물론 정치적인 주제를 주로 다룬 이후 세대 미술가들의 작업에서도 나타났다. 또한 멕시코 벽화 운동은 60년대 말과 70년대의 미국 및 라틴 아메리카의 공동체 벽화 운동이나 최근 후기 식민지 아프리카의 도시 공동체 벽화 운동에서처럼 정체성 문제를 다루는 이후 운동들의 전조로도 볼 수 있다.　　AD

더 읽을거리

Alejandro Anreus, *Orozco in Gringoland: The Years in New York* (Albuquerque: University of New Mexico Press, 2001)

Jacqueline Barnitz, *Twentieth-Century Art of Latin America* (Austin, Texas: University of Texas Press, 2001)

Linda Downs, *Diego Rivera: A Retrospective* (New York and London: Founders Society, Detroit Institute of Arts in association with W. W. Norton & Company, 1986)

Desmond Rochfort, *Mexican Muralists* (London: Laurence King Publishing, 1993)

Antonio Rodriguez, *A History of Mexican Mural Painting* (London: Thames & Hudson, 1969)

▲ 1936　　　　　　　　　　　　　　　　　▲ 1960c, 1964b　　● 1993c

1934a

소비에트 작가총동맹 제1차 회의에서 안드레이 즈다노프가 소비에트 사회주의 리얼리즘 강령을 선언한다.

소비에트 사회주의 리얼리즘은 역사적으로, 그리고 지리정치학적으로 20년대 후반과 30년대에 전 세계적으로 강세를 보이던 다양한 반(反)모더니즘적 경향에서 하나의 특수한 양상으로 나타났다. 이런 반모더니즘적 경향으로는 프랑스의 질서로의 복귀(rappel à l'ordre), 독일의 신즉물주의, 제3제국의 나치 미술, 무솔리니의 파시즘적 신고전주의, 그리고 다양한 형식의 미국 사회적 리얼리즘 등이 있다. 이오시프 스탈린(Josep Stalin, 1879~1953)의 공포체제는 이데올로기적 국가 기구를 통해 대규모 선전선동을 하는 데 필요한 이데올로기적·정치적 틀뿐 아니라 실용적 요구까지 제공했다. 이를 통해 스탈린의 전기를 집필한 작가들마저 스탈린이 '사회주의 리얼리즘'이라는 용어를 만들었다고 믿게 됐는데, 그들은 1932년 10월 26일에 막심 고리키(Maksim Gorky, 1868~1936)의 아파트에서 가진 작가들의 비밀회의에서 스탈린이 다음과 같은 발언을 했을 것으로 추정했다.

> 만약 예술가가 삶을 정확히 묘사하려 한다면 당연히 그는 무엇이 사회주의로 이어지고 있는지 관찰하고 지적하지 않을 리가 없다. 그러므로 이것이 사회주의 예술일 것이고, 그것은 사회주의 리얼리즘일 것이다.

그러나 문헌상 '사회주의 리얼리즘'이라는 용어가 **공식적**으로 사용된 최초의 기록은 《리테라투르나야 가제타(Literaturnaya Gazeta, 문학 신문)》지의 1932년 5월 25일 기사였다. 여기서 사회주의 리얼리즘은 이데올로기의 전형적 특징인 동어반복의 언어로 "정직, 진실성"의 예술이자 "프롤레타리아 혁명의 재현에서 혁명적인 것"으로 규정됐다.

스탈린의 문화인민위원장이자 공산당 중앙위원회 서기관이었던 안드레이 즈다노프(Andrei Zhdanov, 1896~1948)는 1934년 8월 작가총동맹 제1차 회의에서 사회주의 리얼리즘의 체계적인 정의를 제시했다. (스탈린과) 즈다노프는 "미술가와 작가는 인간 영혼의 엔지니어가 돼야 한다."라는 스탈린의 유명한(악명 높은) 말을 인용하면서, 혁명 전 "문학은 마지막까지 모든 착취를 타파하기 위해 투쟁하는 노동자들과 억압받는 이들을 조직화할 수 있는 실천"이라고 말한 미학자 알렉산드르 보그다노프의 이론을 그대로 따랐다.

즈다노프의 규범적 미학은 사회주의 리얼리즘이 마땅히 "혁명적 낭만주의"에 관여해야 할 뿐 아니라 "실제 생활과 그 생활의 유물론적 기반 위에 두 발을 디딜 것"을 요구했다는 점에서 자기 모순적이다. 그의 미학은 미술가들은 "혁명적 발전 과정 속에 있는 현실을 그려야만 하며" 또한 공산주의의 유토피아적 정신으로 노동자를 교육해야 한다고 주장했다. 1936년 1월부터 3월까지 즈다노프는 공산당 기관지《프라브다(Pravda, 진실)》에서 모든 예술의 형식주의를 비난하는 글을 연재했다.(1936년은 여론 조작용 재판이 열리고 소비에트연합에 남아 있던 모더니즘의 잔재들이 청산된 해이다.) 이 기사들이 예술의 시행 규칙과 금지 조항으로 자리 잡으면서 즈다놉시나(Zhdanovshchina)로 알려진 시기가 시작됐다. 이 시기에 당은 문화에 대한 완전한 통제권을 행사했으며 사회주의 리얼리즘은 권위주의적 국가사회주의 특유의 공식 문화로서 헤게모니를 장악했다.

공산당의 강력한 중앙집권 통제와 그와 유사한 이데올로기인 권위주의적 포퓰리즘이 횡행하던 당시 사회주의 리얼리즘은 선전선동의 유산과 20년대의 기록화 프로젝트를 합치고, 여기에 영웅적 서사를 전현대적인 19세기 장르화의 형식으로 혼합하려고 했다. 이처럼 서사와 구상적 재현의 강조는 기존의 소비에트 아방가르드 작업, 즉 구축주의 미술가들부터 프롤레트쿨트와 레프(LEF) 그룹의 미술가들에 이르는 작업과 완전히 상충될 뿐 아니라(그들의 모든 실천은 곧 제거된다) 19세기 모더니즘의 중요한 유산과도 맞지 않았다. 자크-루이 다비드와 외젠 들라크루아, 혹은 오노레 도미에, 프랑수아 밀레, 귀스타브 쿠르베와 아돌프 멘젤의 미술은 혁명적 열기의 미술이나 인민의 미술로 추앙됐고, 인상주의와 후기인상주의(그중에서도 세잔의 작업)는 당시 끝없는 논쟁의 주제가 됐다. 왜냐하면 그것들은 사회주의 리얼리즘의 기만적인 도상학과 거짓된 양식적 동일성에 위협이 되기 때문이었다. 다시 말해 자기 성찰적인 비판 프로젝트로서의 회화 개념은 사라져야만 했다. 사회주의 리얼리즘은 환영적 묘사의 가장 진부한 형식들을 강조하여 순수한 모방적 기능과 수공예적 기술을 전면에 내세우는 한편, 소위 회화의 초역사적 기념비성을 지향할 것을 주장하게 됐다.

과정으로서 반영

러시아 마르크스주의의 창시자 중 한 사람인 게오르기 플레하노프(Georgy Plekhanov, 1856~1918)는 인상주의자들을 비평한 최초의 인물들 중 하나이다. 그는 그들의 작품을 지금은 사회주의 리얼리즘의 실질

▲ 1919, 1925b, 1927c, 1936, 1937a ▲ 1920 ● 1921b ■ 1906

적인 자생적 선구자로 소개되는 러시아 19세기 작가 그룹, 즉 페레드비즈니키(Peredvizhnik, '방랑자들' 혹은 '떠돌이들')와 병치하여 설명했다. 이 그룹은 1870년 상트페테르부르크 아카데미를 벗어나 전국 순회전을 기획해(입장료도 받아서) 후원 제도를 다양화하고 러시아에 대한 사실적인(때로는 정치 비판적인) 그림을 보여 주기 위해 창립됐다. 1922년에 열린 제47회 페레드비즈니키 전시회에서 그들은 사회주의 리얼리즘의 임무에 대한 초기 정의를 파악할 수 있는 선언서를 발행했다.

우리는 진실을 기록하듯이 동시대 러시아의 생활과 러시아의 다양한 민족들 전체와 노동에 전력투구한 그들의 삶을 장르화, 초상화, 풍경화에 반영하기를 원한다. …… 우리는 리얼리즘 회화에 충실하면서 인민에게 가장 근접한 민족 고유의 표현 장치들을 찾고 …… 형식적으로 완성된 회화 작품 속에서 인민을 돕고, 위대한 역사적 과정이 일어나고 있음을 깨닫고, 그것을 기억하기를 원한다.

블라디미르 I. 레닌(Vladimir I. Lenin, 1870~1924)과 레온 트로츠키(Leon Trotsky, 1879~1940), 그리고 더 중요하게는 스탈린이 모더니즘, 특히 최근 소비에트 아방가르드의 실천들을 혐오했고 모두 페레드비즈니키를 좋아했다. 레닌의 『유물론과 경험비판론』은 시각적 감각이 세계에 대한 경험을 구성하는 실제 요소가 아니라 실재하는 것의 반영에 불과하다고 (오스트리아의 물리학자 에른스트 마흐의 추종자들, 특히 러시아 학자인
▲ 알렉산드르 보그다노프(Aleksandr Bogdanov, 1873~1928)와 미학자 아나톨리 루나차르스키가 초기 저서에서 주장한 것과 마찬가지로) 주장함으로써 기존의 19세기 지각 이론(인상주의와 후기인상주의를 암시)에 반대 견해를 펼쳤다.

게다가 레닌은[1] 독일 사회주의자 프리드리히 엥겔스(Friedrich Engels, 1829~1895)의 "복제품, 사진, 이미지들은 사물을 거울처럼 반영한다."는 유명한 말을 인용했다. 그러나 레닌은 **반영**을 단순한 거울 이미지로 보지 않고 의식이 능동적으로 세계를 차용하고 변형하는 과정으로 정의했다. 이제 이 프락시스(praxis)의 조건이 철학적 진리의 척도가 될 것이다. 결과적으로 **반영 이론**은 당시 가장 중요한 마르크스주의 문학 이론가인 헝가리계 독일인 철학자 죄르지 루카치가 모스크바에 체류하던 30년대에 사회주의 리얼리즘의 기초 이론 프로그램의 하나로서 괄목할 만한 성장을 했다.

화가들 사이에서 인상주의는 지속적인 논쟁 주제로 남았다. 1939년 후반에도 여전히 알렉산드르 게라시모프(Aleksandr Gerasimov, 1881~1963)와 보리스 이오간손(Boris Ioganson, 1893~1973), 이고르 그라바르(Igor Grabar, 1871~1960) 같은 주류 미술인들은 "미술의 보고(寶庫)에 지대한 공헌을 한 인상주의를 다방면으로 조망"하라고 주장할 수 있었다. 그러나 그로부터 10년도 되지 않아 게라시모프는 인상주의가 고급스럽게 마무리된 회화 양식을 추구한다고 비난하는 사람들 사이에 끼게 된다. 매튜 컬런 바운(Matthew Cullerne Bown)은 다음과 같이 주장했다.

빛, 색채, 자유로운 붓 터치에 집중하는 인상주의는 회화에서 아카데

▲ 1921b

1 · 모이세이 나펠바움, 「V. I. 레닌 V. I. Lenin」, 1918년
빈티지 실버 젤라틴 프린트

미적으로 구성된 견고한 형태들을 붕괴시키는 부정적인 경향으로 보였다. …… 그들(인상주의)은 당의 시점으로 본 사건의 본질, 노동계급과 역사 발전의 '법칙'을 드러내려는 사회주의 리얼리즘 회화의 적대자로 느껴졌다.

20년대 중반부터 구축주의 아방가르드가 새로운 산업과 농업 프롤레타리아 대중의 문화를 생산하는 임무에 실패했음이 점차 명백해졌다. 새로 등장한 혁명러시아예술가연맹(AKhRR)의 프로그램처럼 페레드비즈니키의 방식을 통해 재현적 전통주의와 서사로 회귀할 것을 요청하는 것부터 오스트(OST, 이젤화가회)의 회화처럼 혁명 포스터의 디자인과 영화의 몽타주와 시간성 같은 형식이 혼합된 더 복잡한 모델에 이르기까지, 이 역사적 순간에 회화의 쇄신된 혹은 잔존하는 기능들에 대한 열띤 논쟁은 계속됐다. 1917년에 레닌은 마지못해 아나톨리 루나차르스키를 나르콤프로스(인민계몽위원회) 초대 위원장으로 임명했다. 처음에 아방가르드 예술가들을 옹호하며 제도의 권력을 부여했던 루나차르스키는 당의 압력 때문인지 회화의 서사와 구상을 시급히 복권하는 문제를 논의하기 시작했고, 1923년 5월 9일 '미술과 노동계급'이라는 제목의 연설에서 "중요한 것은 주제에 관한 문제를 기피하는 현상을 타파하는 것이다."라고 말했다. 1925년에 그가 페레드비즈니키는 현재의 포퓰리즘적인 사회주의 미술의 역사에서 진정한 선구자임을 주장하고, 페레드비즈니키의 주요 개념 중 하나인 카르티나(kartina,

러시아어로 '그림')를 다시 미술의 쟁점으로 삼은 것은 새삼스럽지도 않다. 그러나 카르티나라는 용어는 이제 의무적인 회화의 서사('리얼리즘'이 회화에서 구현해야만 하는 드라마적인 장면들)뿐 아니라 특히 루브키 목판화의 전통에서 이미지의 값싼 대량 복제와 배포를 의미하게 됐다. 같은 해 루나차르스키는 "프롤레타리아는 카르티나를 필요로 한다. 카르티나는 사회적 행위로 볼 수 있다."고 발언하며 카르티나의 개념을 프롤레타리아의 요구와 결합시켰다.

▲ 1922년 3월 1일 회의에서 공식적으로 창립된 혁명러시아예술가연맹의 회원들은 자신들이 페레드비즈니키를 계승한다고 자처하며 사회주의 리얼리즘의 기초를 마련했다. 이들은 "이데올로기적 내용을 작품의 진실성을 나타내는 기호로서" 분리시킬 것을 주장했으며 발기인 중 한 사람인 예브게니 카츠만(Yevgeny Katsman, 1890~1976, 공교롭게도 카지미르 말레비치의 매부였다.)은 최초로 그들의 프로젝트를 '영웅적 리얼리즘'으로 규정했다.

소비에트 사회주의 리얼리즘의 두 인물

1925년 말에 1000여 명에 달한 혁명러시아예술가연맹의 회원들은 카츠만의 신고전주의적 아카데미즘과 이사크 이즈라엘레비치 브로드스키(Issac Izraelevich Brodsky, 1884~1939)의 윤곽이 분명한 사진적 리얼리즘, 그리고 이오간손, 게라시모프[2], 일리야 마시코프(Il'ya Mashkov, 1881~1944) 같은 모스크바 미술가들의 더욱 회화적인 접근법에 이르기까지 앞으로 사회주의 리얼리즘을 규정하게 될 회화의 광범위한 입장들을 대표하는 작업을 했다. 그러나 다른 진영이 보기에 현실과 그 대상이 불변하는 자연의 근원적인 힘에서 나온다는 것을 시사하는 전통적인 회화들을 늘어놓는 것으로는 새로운 산업 사회를 위한 재현물을 만드는 임무를 완수할 수 없음이 분명했다. 오히려 모순적인 사회관계와 그들의 변형을 명료하게 규명하는 회화가 있다면 새로운 사회는 바로 그런 유형의 회화를 필요로 했다. 특히 20년대 후반에 이미 독일에서 망명하여 인민계몽위원회 미술부(IZO) 부장을 지낸 이론가 알프레트 쿠렐라(Alfred Kurella)는 혁명러시아예술가연맹의 화가들을 가차 없이 비판했다.

혁명러시아예술가연맹이 표명한 미술의 정의를 듣고 그들의 작품(특히 브로드스키, 자코레프, 칵만 등의 작품들)을 보면 이런 질문을 하지 않을 수 없다. 그들은 왜 사진을 찍지 않는가? …… 혁명러시아예술가연맹의 미술가들은 회화와 사진이 다르다는 점을 완전히 망각했다. …… 예술 사진의 시대에 미술에서 순수하게 기록적인 측면은 사라질 가능성이 크다.

어느 정도는 혁명러시아미술가연맹의 반동적인 사상에 대항하려는 의도로 1924년에 설립된 오스트에는 알렉산드르 데이네카(Aleksandr Deineka, 1899~1969), 유리 피메노프(Yuri Pimenov, 1881~1948, 회장), 킬멘트 레드코(Kilment Redko, 1881~1948), 다비드 슈테렌베르그(David Shterenberg, 회장), 알렉산드르 티실레르(Aleksandr Tyshler, 1898~1980) 등이 회원으로 있었는데, 그중 몇 명은 구축주의 미술가, 생산주의 미술

2 · 알렉산드르 게라시모프, 「연단 위의 레닌 Lenin on the Tribune」, 1929년
캔버스에 유채, 288×177cm

가, 스탄코비즘 미술가들의 논쟁의 중심이었던 아방가르드 미술 기관인 인후크와 브후테마스 출신이었다. 그들은 회화를 선전선동(포토몽타주와 포스터 프로젝트 같은 것들)이나 생산주의 미술가들이 옹호한 실용적 대상의 생산과는 다른 상대적으로 자율성을 확보한 영역으로 유지하기 위해 서로 결속했다.

오스트의 중심인물이자 사회주의 리얼리즘 역사에서 가장 중요한 미술가인 알렉산드르 데이네카는 소비에트 포스터와 영화의 유산을 이젤 회화의 전통과 합치려고 시도했다. 그는 만약 회화가 변화와 변증법적 변형의 역사적·정치적 과정을 명료하게 제시하려는 것이라면 시간성은 회화의 통합 요소가 돼야 한다는 점을 강조했다. 회화적 몽타주 모델을 만든 데이네카는 빠르게 변하는 공간의 원근법, 영화적 시점, 이동하는 것처럼 표현하는 회화 기법을 이용해 혁명과 산업화의 역동성을 회화적이면서도 구성적인 역동성으로 전환시키기를 원했다.

1928년에 혁명러시아예술가연맹의 미술가들과 오스트의 미술가들은 다른 그룹의 미술가들과 함께 붉은 군대의 창군 10주년을 기념하는 전시회를 기획했다.(그때까지 붉은 군대는 영웅적 병사들의 초상화와 승리 장면을 그린 회화를 주문하는 가장 중요한 후원자였다.) 데이네카의 「페트로그라드 방어(The Defense of Petrograd)」는 비평가들에게 폭넓은 호평을 받았는데, 이 작품이 대부분의 혁명러시아예술가연맹 미술가들의 출발점이 된 19세기 전쟁화의 모델뿐 아니라 브로드스키의 「혁명전투자문회의

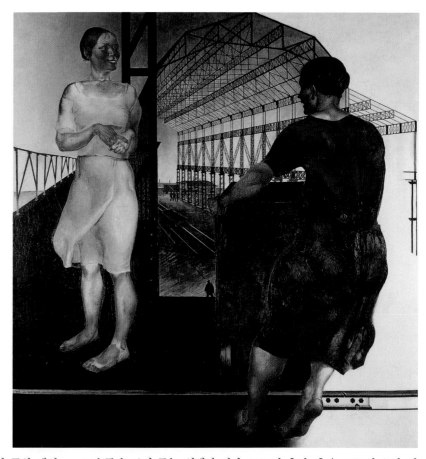

3 • 알렉산드르 데이네카, 「새로운 공장 건설 Building New Factories」, 1926년
캔버스에 유채, 209×200cm

(The Session of the Revolutionary War Council)」(1928)와 「스몰니 궁의 레닌」[4] 같은 포토내추럴리즘 회화에 반대한 것에서 일부 원인을 찾을 수 있다. 이들 회화와 대조적으로 데이네카의 회화는 내전을 과거의 영웅적 사건이 아닌 현재에도 지속되는 집단적 변형의 과정으로 묘사했다. 비평가 치보이니크(Chvojnik)가 전시 평에서 말했던 것처럼 "유기적으로 잘 연결된 리듬의 단순성은 혁명 프롤레타리아의 지속적인 흐름과 불굴의 의지를 명확하게 설명하고 있다." 데이네카의 구성 개념은 20세기 초반에 페르디난드 호들러(Ferdinand Hodler)의 회화 원칙을 따른 것으로, 회화면 위를 교차하는 형상들을 시간의 교차로 구조화한 프리즈 형태의 구성 내에서 다수의 인물과 거의 빈 배경이 상관관계를 맺게 했다. 데이네카가 소비에트 모더니즘과 기념비적 공공 벽화의 전통적인 정의를 개성적이면서도 노련하게 통합한 것은 사회주의 리얼리즘의 범위 안에서 가장 성공한 사례로 볼 수 있지만, 그의 작업은 새로운 산업 기술의 현실을 진부한 회화적 수단 및 주제와 동등하▲게 혼합하려고 한 독일 신즉물주의의 딜레마와도 분명 닮은 구석이 있다. 데이네카의 「새로운 공장 건설」[3]은 이 모든 모순들을 구체적으로 보여 준다. 데이네카는 새로운 산업 건축을 모듈적 회화 그리드로 바꾸고, 뒤로 후퇴하는 듯한 원근법적 공간에 모듈적 회화 그리드를 옮겨 놓았다. 형상의 경우 여성 인체는 세밀히 묘사됐지만 얼굴은 익명의 사회주의적 주체를 전형화하여 표현했다.

사회주의 리얼리즘의 두 번째 주요 인물인 이사크 브로드스키는 데이네카와 상당히 대조적이다. 1923년에 혁명러시아예술가연맹에 입회한 그의 작업과 경력은 사회주의 리얼리즘의 정치와 미학의 주요

모순들을 보여 주는 실례가 된다. 1917년 후반, 혹은 1918년 초반 페트로그라드에서 막심 고리키와 함께 브로드스키를 만난 루나차르스키는 레닌에게 보내는 편지에서 "윤리적 관점부터 정치적 관점까지 미술가 브로드스키는 전적으로 신뢰할 만합니다."라며 그를 잠깐 거론했다. 그러나 스탈린이 권력을 장악하기 전에 브로드스키는 연맹 내에서 젊은 작가들에게 신랄한 비판을 받았고, 1928년 5월 회의에서 브로드스키즘(Brodskysm)이라는 '극단적 자연주의'의 죄목으로 연맹에서 제명됐다. 그의 브로드스키즘은 윤곽이 분명한 신고전주의적 리얼리즘을 의미하는 일종의 금지 항목 같은 것이었다.

그러나 사실적인 이젤 회화의 유효성이 지속되는 것을 거부하는, 혁명적이면서 비(非)아카데믹한 새로운 화풍의 프롤레타리아 미술에 대한 의무는 초기 몇 년이 지나자 곧 사라졌다. 다시 등장한 브로드스키는 스탈린이 좋아하는 미술가이자, 국방장관 보로실로프의 절친한 친구가 됐다. 1934년 레닌그라드 미술아카데미 교장으로 임명된 후 전통적인 아카데미 미술로 되돌아가는 교육을 강화한 그는 레닌 훈장을 받은 최초의 미술가가 됐다. 브로드스키는 1933년에 적어도 한 번은 스탈린을 만난 것으로 보이는데, 게라시모프와 카츠만이 함께한 자리에서 스탈린은 "대중들이 이해할 수 있는 그림과 누구를 그렸는지 추측하지 않아도 되는 초상화"를 그려야 한다고 주장했다.

브로드스키가 유화와 석판화로 꾸준히 제작한 소비에트 영웅화 중 가장 훌륭한 작품은 「스몰니 궁의 레닌」[4]이었다. 이 작품은 모이세이 나펠바움(Moïsei Nappelbaum)의 사진을 캔버스에 투사해서 그린 것임에도 불구하고 브로드스키는 그가 사진을 사용했음을 부인했다.

그는 코민테른 제3차 대회 때 레닌을 스케치한 덕분에 이렇게 똑같을 수 있었다고 주장했으며 심지어 자기가 예비 스케치를 하는 장면을 연출한 사진을 찍기도 했다. 레아 디커먼(Leah Dickerman)은 이에 대해 다음과 같은 설득력 있는 주장을 했다.

사회주의 리얼리즘의 중심에는 사진에 의존하는 동시에 그것의 존재를 숨기는 양가적 구조의 현상이 자리하고 있다. 사회주의 리얼리즘이 사진을 사용하고 심지어 그것에 충실하려고 한 것은 사진적인 것에 대한 욕망을 드러내는 반면, 이미지의 기계적 원천을 없애는 것은 사진적인 것에 대한 공포를 드러낸다.

사회주의 리얼리즘의 가장 열성적인 후원자 중 하나인 국방장관 보로실로프를 그린 브로드스키의 그림은[5] 자연화 이데올로기를 보여 주

는 대표작이다. 그는 가장 강력한 국가기구인 붉은 군대의 수장을 평화로운 여가 활동과 세밀하게 묘사된 러시아 풍경이 완벽하게 혼합된 장면으로 그려 놓았는데 이 같은 자세한 묘사는 은폐된 사진 기술 덕택에 가능했다.

가장 마지막으로 열린 주요 회고전 〈러시아 연맹 미술가들의 지난 15년〉전이 1932년 레닌그라드의 러시아미술관에서 처음 열렸을 때는 일부이긴 하지만 여전히 소비에트 아방가르드의 작품들이 중요한 위치를 차지하고 있었다. 하지만 1933년 6월 모스크바에서 순회전을 할 때는 이미 사회주의 리얼리즘 미술의 비중이 훨씬 높아져 있었다. 소비에트가 모든 잡지를 폐간한 후 새로 창간한 공식 잡지 《이스쿠스트보(Iskusstvo, 예술)》의 편집장 오시프 베스킨(Ossip Beskin)은 그의 책 『회화 형식주의』(1932)를 출판하면서 아방가르드와의 마지막 전쟁을 선포했다.

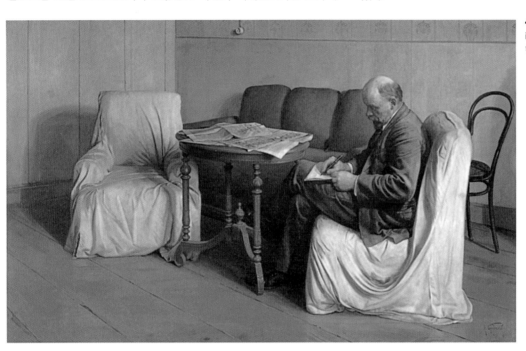

4 • 이사크 브로드스키, 「스몰니 궁의 레닌 Lenin in Smolny Palace」, 1930년
캔버스에 유채, 190×287cm

5 • 이사크 브로드스키, 「스키를 타는 인민국방위원, 소비에트연방공화국의 국방장관 K. E. 보로실로프 The People's Commissar for Defense, Marshal of the Soviet Union, K. E. Voroshilov, out skiing」, 1937년
캔버스에 유채, 210×365cm

1930 – 1939

모더니즘과의 전쟁은 1932~1933년 소비에트 아방가르드 숙청 때 절정에 달했다. 공산당 중앙위원회가 발표한 법령에 따라 모든 개별적인 예술 단체가 해체되고 범국가적 소비에트예술가연맹인 오르그코미테트(orgkomitet)가 설립됐다. 충분히 예상 가능한 일이지만 1932년에 설립된 이 연맹의 모스크바 지부 모스흐(MOSSKh)는 국가의 주요 조직이 됐으며 다른 모든 그룹(혁명러시아예술가연맹, 오스트, 모스크바미술가회(OMKh), 러시아프롤레타리아예술가연맹(RAPHk) 등)들은 여기에 통폐합됐다.

알렉산드르 게라시모프는 사회주의 리얼리즘의 세 번째 주요 인사였다. 1936년 이후 정치적 상황이 대체로 지식인과 미술가들에게 불리한 방향으로 흘러갔음에도 불구하고 그는 막강한 권력이 있는 자리로 이리저리 옮겨 다녔다. 모스흐의 회장으로 선출된 게라시모프는 1939년 연설에서 사회주의 리얼리즘을 "형식은 리얼리즘적이고 내용은 사회주의적인 미술", 사회주의 건설을 축하하고 사회주의를 위해 열심히 일한 사람들을 영웅화하는 미술이라고 규정했다. 자신을 러시아 인민의 한 사람으로 설정한 게라시모프는 당 간부들의 협조와 지지를 받으며 당이 주문한 레닌, 스탈린, 보로실로프의 초상화를 제작하는 데 전력투구했다. 그의 초상화는 사회주의 독재국가의 대표적인 인물들의 얼굴에 두 겹의 빛을 스며들게 해서 광채가 나게 하는 양식으로 제작됐다. 그 두 겹의 빛은 사진적 현전을 통한 그들 고유의 특성을 증명하는 빛과 그들의 위상을 시대를 초월한 신고전주의의 과거 속에 존재하는 영웅으로 전이시키는 빛이었다.

사회주의 리얼리즘은 1934년부터 1953년 흐루쇼프의 해빙기가 시작될 때까지 지배적인 사조였으며 기본적으로 다음과 같은 주요 개념들에 의해 규정됐다.

1. 나로드노스티(Narodnost', 나로드는 '인민', '국가'를 의미한다.)는 미술세계 그룹의 회원이었던 상징주의 화가 알렉산드르 베누아(Aleksandr Benua, 1870~1960)가 만든 것으로, 미술과 **인민**의 관계를 주장했다. 처음에는 신생 연맹 내 여러 소수민족 단체의 특수성을 고려한 다문화적 모델로서 만들어졌지만 쇼비니스트적 소비에트(즉 가상의 러시아) 문화를 만드는 단일한, 자민족 중심적 규범이 됐다. 나로드노스티는 회화가 먼저 대중적 감각과 사상에 호소해야 한다고 주장했지만, 또한 그 개념은 국민의 현재 작업을 기록하고, 노동 계급과 대화하며, 그들의 일상 구조를 인지하고 존중하는 미술가의 임무를 집중적으로 다루었다. 나로드노스티 개념은 소비에트 방식의 전통으로의 복귀를 지지하는 데도 사용됐다. 사회주의 리얼리즘 이론가들은 그들의 맞수인 프랑스와

▲ 이탈리아에서 일어난 '질서로의 복귀'처럼 고전기 그리스와 이탈리아 르네상스, 그리고 독일과 플랑드르의 장르화 대가들의 미술을 수용했다. 예를 들면 니콜라이 부하린은 미술가들은 "르네상스 정신을 우리 사회주의 혁명의 시대에 거대한 이데올로기적 꾸러미와 결합"시켜야 한다고 주장했고 《노비 미르(Novy Mir, 신세계)》의 편집자 이반 그론스키(Ivan Gronsky)는 1933년에 "사회주의 리얼리즘은 노동계급에 봉사하는 루벤스, 렘브란트, 그리고 레핀이다."라고 말했다.

2. 클라소보스티(Klassovost')는 사회주의 리얼리즘은 묘사된 인물의 계급의식만큼이나 미술가의 계급의식, 즉 문화혁명 기간 동안 고양된 의식을 분명히 나타낼 것을 강조했다.

3. 파르티노스티(Partiynost')는 소비에트의 모든 생활에서 공산당이 주도적인 역할을 하고 있음을 재현물과 그 재현물의 미술적 사용이 공식적으로 확인시켜 줄 것을 요구했다. 그 개념은 레닌의 글 「당 문학과 당 선전선동」(1905)에서 최초로 규정됐다.

4. 이데이노스티(Ideynost')는 새로운 형식을 작품의 주요 요소로 도입할 것을 주장했다. 이 새로운 형식과 태도들은 당의 인가를 받아야만 했다. 그 개념 역시 모든 사회주의 리얼리즘 작품이 사회주의 프로젝트를 실행하고 스탈린과 당이 약속한 영광의 미래를 명료하게 표현할 것이라는 사실을 분명히 하려는 목표를 갖고 있었다.

5. 티피치노스티(Tipichnost')는 초상화와 구상회화가 남녀 영웅처럼, 알기 쉽고 익숙한 환경에서 끌어낸 전형적인 환경 속의 전형적인 인물을 묘사할 것을 요구했다. 컬런 바운의 주장처럼 "티피치노스티'는 사회주의 리얼리즘의 양날의 칼이었다. 한편으로는 쉽게 접근할 수 있고 설득력이 풍부한 사회적 미술품을 창작하는 데 도움이 되지만, 다른 한편으로는 소비에트 현실의 장밋빛 이미지를 제시하는 데 실패한 ('전형적이지 않은') 회화들을 비판하려는 평계였다."

게라시모프의 생존력은 그의 모든 동료들을 능가했다. 1947년 8월 5일 당이 모든 통제권을 갖는 소비에트사회주의연방공화국 미술아카데미가 설립됐을 때 게라시모프는 초대 교장으로 임명되어 최고 권력자가 됐다. 그는 이 자격으로 소비에트의 위성국가(동독, 헝가리, 폴란드, 체코슬로바키아)를 돌며 사회주의 리얼리즘 프로그램의 성공적 시행을 점검했다. 이제 그의 시행령에 규정된 사회주의 리얼리즘의 임무에는 더 강화된 권위주의적 의도와 반모더니즘의 공격성이 담겨 있었다.

모든 형식주의와 자연주의와 투쟁하기. 그리고 동시대 부르주아의 여러 퇴폐적인 미술 선언들과 투쟁하기. 그것들은 창작 작업에서는 이데올로기적, 정치적 의무가 결여된 작품이며 미학적인 영역에서는 잘못된 과학 이론과 이상주의적 이론이다.　　BB

더 읽을거리

Matthew Cullerne Bown, *Socialist Realist Painting* (London and New Haven: Yale University Press, 1998)

Leah Dickerman, "Camera Obscura: Socialist Realism in the Shadow of Photography," *October*, no. 93, Summer 2000

David Elliott (ed.), *Engineers of the Human Soul: Soviet Socialist Realist Painting 1930s–1960s* (Oxford: Museum of Modern Art, 1992)

Hans Guenther (ed.), *The Culture of the Stalin Period* (New York and London: St. Martin's Press, 1990)

Thomas Lahusen and Evgeny Dobrenko (eds), *Socialist Realism without Shores* (Durham, N.C. and London: Duke University Press, 1997)

Brandon Taylor, "Photo Power: Painting and Iconicity in the First Five Year Plan," in Dawn Ades and Tim Benton (eds), *Art and Power: Europe Under the Dictators 1939–1945* (London: Thames & Hudson, 1995)

Andrei Zhdanov, "Speech to the Congress of Soviet Writers" (1934), translated and reprinted in Charles Harrison and Paul Wood (eds), *Art in Theory 1900–1990* (Oxford and Cambridge, Mass.: Blackwell, 1992)

▲ 1919

1934b

헨리 무어가 「조각가의 목표」를 통해 구상과 추상, 초현실주의와 구축주의 사이에서 작업하는 영국 직접 조각의 미학을 명료하게 드러낸다.

회화에서처럼 조각도 전통이라고 생각할 만한 것이 결코 정립돼 있지 않았기 때문에 20세기에 이르러 (신)고전주의적 선례에 기반을 둔 이상적 인체의 아카데믹한 모델링이 모든 타당성을 상실했을 때 기본 작업 방식으로서 그것을 대체할 수 있는 것이 무엇인지 명확하지 않았다. 유럽 대륙에서 일어나는 조각의 쇠퇴에 대한 모더니스트의 ▲ 반응이 처음에는 잘 알려지지 않았던 영국에서는 문제가 더 복잡했 ● 다. 오귀스트 로댕의 파편화된 인체에 대한 소식은 영불해협을 건넜 ■ 지만 콘스탄틴 브랑쿠시의 반(半)추상 조각에 대한 소문은 그렇지 못 했다. 피카소와 타틀린, 뒤샹이 제시하였던 오브제, 구축 조각, 레디메이드처럼 근본이 다른 모델들에 대해서는 말할 것도 없다.

◆ 그렇지만 제1차 세계대전 전에 이미 영국의 미술가 그룹 소용돌이파는 아카데미 미술의 인간주의적 전통을 (비평가 T. E. 흄의 표현처럼) "답답하고 무미건조하다."는 이유로 거부했다. 이들은 주로 새로운 조각을 향한 개척지를 보여 주는 제이콥 엡스타인을 따랐다. 미국에서 폴란드계 정통 유대인으로 태어난 엡스타인은 파리에서 3년간 공부한 후 1905년에 런던으로 이주했다. 그는 전통적인 인체 모델링을 배웠지만 대영 박물관, 루브르 박물관과 다른 여러 곳에 있는 고전기 이전과 원시 미술의 조각 형식에서(특히 고대 그리스, 이집트, 아시리아, 아메리카의 조각에서) 대안을 찾았다. 1908년 런던에서 만든 그의 최초의 대형 주문 작품에서 이미 이런 원천의 영향은 뚜렷이 나타난다. 스트랜드에 있는 영국의료협회의 신축 건물을 위해 제작된 이 거대한 누드 군상은 투박하게 깎은 돌로 인생의 서로 다른 단계를 재현한 것이다. 남성 누드라는 전통적인 주제에도 불구하고 이 고졸적인 거인들은 큰 논란을 일으켰는데, 이는 당시 영국 미술계의 보수주의적 경향을 잘 보여 준다. 그러나 이 소동은 그다음에 만든 파리의 페르 라셰즈 공동묘지에 있는 「오스카 와일드의 무덤」[1]에 비교하면 아무것도 아니었다. 지금 봐도 여전히 놀라운 이 작품에서 엡스타인은 커다란 석회암 덩어리를 고부조로 깎아 외계인이라고 부를 수밖에 없는 하나의 실체, 즉 반은 마야의 신이고 반은 아시리아의 날개 달린 황소인 무서운 스핑크스를 만들었다.(영국 박물관에 있는 아시리아 조각상과 와일드의 시 「스핑크스」에서 영감을 받았다.) 수평으로 날다가 굳어 버린 이 낯선 천사는 동성애때문에 추방돼 젊은 나이에 죽음을 맞은 위대한 아일랜드 문필가를 보호한다.(묘비명을 읽어 보면 "그를 애도하는 이들은 추방자일 것이

1 · 제이콥 엡스타인, 「오스카 와일드의 무덤 The Tomb of Oscar Wilde」, 1912년
파리 페르 라셰즈 공동묘지

고 추방자들은 항상 애도하리니."라고 새겨져 있다.) 그러나 무덤 또한 보호를 필요로 했다. 왜냐하면 스핑크스의 성기가 곧 파손됐기 때문이다. 이는 미학적이면서 성적인 반응이 하나로 합쳐진 행위였다.

모든 에너지가 응집되는 곳

제1차 세계대전이 일어나기 몇 년 전에 소용돌이파에 합류한 엡스타인은 절친한 친구인 흄이 참을 수 없어 했던 은근한 원시주의를 버리고 근원적인 것을 환기하는 방향으로 나아갔다. 근원적인 것은 다른 의미에서 원초적이면서 공격적 성향의 기계 같은, 심지어 잔인하기까지 한 현대인이었다. 원작이 남아 있지 않은 「착암기」[2]는 석고

2 • 제이콥 엡스타인, 「착암기 Rock Drill」, 1913~1915년(1973년 복제)
폴리에스터 레진, 금속, 나무, 205×141.5cm

3 • 앙리 고디에-브르제스카, 「붉은 돌의 무용수 Red Stone Dancer」, 1913년경
맨스필드 적석, 43.2×22.9×22.9cm

로 만든 생명체와 실제 드릴을 접합한 대형 조각인데, 이것은 와일드의 천사보다 훨씬 더 기이하며 그 천사가 약속했던 명목상의 구원도 찾을 수 없다. 반은 헬멧이고 반은 동물의 주둥이 모양인 머리와 갈비뼈를 드러낸 이 기계 인간은 현대 세계의 충격에 무감각한 '새로운 자아'(소용돌이파의 리더인 윈덤 루이스의 표현)라는 소용돌이파의 정신을 가장 효과적으로 포착한다. 이런 작업을 그만둔 훗날 엡스타인은 "여기에는 오늘과 내일의 무장한, 사악한 인물이 있다." "인간성이라고는 없다. 다만 스스로 끔직한 프랑켄슈타인의 괴물로 만들어 버린 우리 자신만 있을 뿐이다."라고 회고했다. 그러나 이 괴물은 마치 여성 없는 번식이라는 남성의 환상을 곧이곧대로 해석한 듯 속이 파인 몸통 가운데 형태가 불분명한 아이를 갖고 있기에 불모의 존재는 아니다. 모더니스트들 사이에서 이 환상은 상당히 일반적인 것이었지만 여기서는 전적으로 인간 세계 밖에서 일어나는 것처럼 보인다.(이 호전적인 로봇의 대응물이 알베르토 자코메티의 애원하는 「보이지 않는 사물」이다.)

엡스타인은 「착암기」처럼 극단적으로 반(反)인간주의적인 작업은 다시 하지 않았다. 사실 그의 작업 중에서 앙리 고디에-브르제스카 같은 다른 소용돌이파 작가나 헨리 무어(Henry Moore, 1898~1986)와 바버라 헵워스(Barbara Hepworth, 1903~1975) 같은 다음 세대의 조각가에게 영향을 준 것은 직접 조각 방식으로 제작된 석조상의 응축된 부분들이다. 엡스타인은 1912년과 1913년 사이의 겨울에 파리에서 브랑쿠시를 만났고 이탈리아인 아메데오 모딜리아니(Amedeo Modigliani, 1884~1920)와 친구가 됐다. 아마 직접 조각에 대한 그의 확신이 영국에서의 조각 작업을 활성화시켰을 것이다. 어찌됐든 엡스타인이 전후에 소조로 다시 돌아왔을 때도 고디에-브르제스카는 소조보다 조각 작업을 우선시했다.

1914년 스물네 살에 불과했던 이 프랑스 목수의 아들은 루이스와 에즈라 파운드를 도와 소용돌이파의 동인지 《블래스트(Blast)》를 만들었다.(같은 해에 고디에-브르제스카는 파운드를 영국 모더니즘 시의 대사제 이미지로 강력하게 각인시킨 「에즈라 파운드의 성직자 두상(Hieratic Head of Ezra Pound)」을 만들었다. 또한 1916년에 파운드는 고디에-브르제스카에 관한 책을 출판했는데 이 책으로 인해 브르제스카의 작업의 명맥이 무어와 헵워스, 그리고 다른 작가들로 이어졌다.) 루이스는 《블래스트》에서 소용돌이를 "혼란의 중심부 …… 모든 에너지가 응축되는 곳"으로 묘사했다. 그리고 고디에-브르제스카는 덩어리를 압축해서 에너지를 응축하는 것을 그의 목표로 삼았다. 그는 생동감 있는 밀도를 얻기 위해 입체주의와 아프리카의 모델이 공존하는 방식으로 형태들을 상호 연결시켰다. 예를 들면 「붉은 돌의 무용수」[3]에는 마티스의 「청색 누드」에서 보이는 야만적인 뒤틀림을 주었고 얼굴은 삼각형으로, 손(혹은 가슴)을 타원으로 묘사한 도식적 기호에서는 당시 피카소 작품에 나타난 기호학적 모호함이 일부 발견된다. 그러나 「붉은 돌의 무용수」에는 고디에-브르제스카만이 가진 특유의 긴장감이 드러난다. 그것은 흄이 독일 미술사학자 빌헬름 보링거가 1908년에 쓴 『추상과 감정 이입』에서 착안해서 발전시킨 표현적인 생동감과 추상의 반(反)자연적 개념 사이에 존재한다. 가끔씩 고디에-브르제스카는 이 긴장을 잘 이용했는데, 예를 들면 석고를

▲ 1931a ● 1903 ■ 1912 ◆ 1908

조각한 「물고기를 삼키는 새(Bird Swallowing a Fish)」(1914)의 서로 얽힌 형태들은 먹고 먹히는 자연에 대한 소용돌이파적 개념을 문자 그대로 표현한 것이다. 다소 암울하긴 하지만 무어와 헵워스는 이런 생동감은 자연을 조각적 실천의 최고 참조물로 삼은 데서 비롯된 것이므로 다른 소용돌이파 작품의 기계성보다 더 큰 호소력이 있다고 보았다.

▲ 미래주의자들과 마찬가지로 소용돌이파 중 몇몇은 그들이 "위대한 치료법"이라고 환영했던 바로 그 전쟁으로 인해 사라졌다. 고디에-브르제스카는 1915년 스물세 살의 나이로, 흄은 1917년에 엡스타인에 대한 미완의 책을 남긴 채 전선에서 사망했다. 루이스는 훗날 "소용돌이파는 새로운 질서의 선구자가 아니라 구질서가 가진 최후의 질환을 보여 준 증상이었다." "화려한 신세계는 함정과 망상일 뿐인 신기루였다."라고 회고했다. 20년대에 자기 세계를 구축한 무어와 헵워스 같은 조각가들은 소용돌이파의 반인간주의적 허세를 외면하고 오직 그들 고유의 인간주의적 감수성을 향해 나아갔다. 그들 역시 유럽 대륙에서 벌어지는 모더니즘의 전개에 대해 덜 방어적이었다. 소용돌이파가 입체주의와 미래주의에 라이벌 의식을 갖고 있었던 반면 이 새로운 세대는 초현실주의와 구축주의처럼 다른 종류의 아방가르드와 협상을 통해 진보해 나갔다. 또한 무어와 헵워스는 전쟁 전에 받아들인 고디에-브르제스카와 엡스타인의 원칙을 버리지도 않았다. 즉 아카데미의 전통과 반대로 그들 역시 조각의 "세계적 조망"(1930년에 무어가 언급한 말이다.)을 위해 고전기 이전과 원시적 근원에 관심을 갖고 있었고, 직접 조각에 거의 윤리적인 당위성을 부여하고 또 그것을 새롭게 만들었다. 결국 요크셔 광부의 아들인 무어와 북잉글랜드 출신의 여성인 헵워스는 고디에-브르제스카와 엡스타인처럼 처음부터 영국 미술의 제도권 밖에 있었다.

강렬한 생명 그 자체

20년대의 초기 조각에서 무어는 둥그스름한 작은 돌, 매끄러운 도식적 두상, 모자상을 암시하는 풍만한 인체와 같은 선사시대의 목조와 석조 모델을 모사했으며 30년대에는 반(半)추상적 어머니상과 와상 작업을 주로 했다. 이와 동일한 유형의 작업을 한 헵워스 역시 소용돌이파의 프랑켄슈타인 같은 기계적인 파편과 극명하게 대조됐다. 이 조각가들은 부조와 반대로(엡스타인은 여전히 부조 작업을 가끔 했다.) 모든 각도에서 조각을 "완전한 삼차원으로 구현할 것"을 주장했다. 이를 위해 그들은 조각 가운데 구멍을 뚫고 이 텅 빈 중심부 주위로 조각을 회전시켰다. 이것은 조각이 구멍을 통해, 즉 완성된 작품의 촉각적 조망을 유도하는 안과 밖의 유연한 상호 관계를 통해 전체를 하나의 조각으로 만들기 위함이었다.

다음 단계는 추상화된 신체를 확장하고 심지어 각각 다른 크기로 부숴 긴 좌대에 올려놓는 것이었다. 무어의 「네 조각의 구성: 비스듬히 누운 형상」[4]에서 볼 수 있는 것처럼 이 부분들은 결합돼 일종의 풍경이 됐다.(일종의 신체로서 풍경으로 되돌아 갈 수도 있다.) 또는 헵워스의 「크고 작은 형태」[5]에서 볼 수 있듯이 부분들은 일종의 모자상처럼 같이 어우러져 있다.(이것도 어떤 풍경을 환기시킬 수 있다.) 헵워스는 『화보 자서전(Pictorial Biography)』에서 이 작품을 자신의 세쌍둥이 중 한 명을 무릎에 안고 있는 사진이 들어간 페이지와 마주보는 페이지에 놓아 조각이 사진의 구성을 추상적으로 재현한 것처럼 보이게 했다. 이

4 · 헨리 무어, 「네 조각의 구성: 비스듬히 누운 형상 Four-Piece Composition: Reclining Figure」, 1934년
컴버랜드 앨러배스터, 길이 51cm

▲ 1909

5 • 바버라 헵워스, 「크고 작은 형태 Large and Small Form」, 1934년 앨러배스터, 23×37×18cm

런 배치는 그녀가 만든 생물 모양의(biomorphic) 형태가 심리적 조건 이나 정서적 관계를 의도했음을 시사하는데, 어떤 점에서 다시 초현 ▲실주의의 영향을 가리키고, 실제로 헵워스도 한스 아르프에게 받은 영향, 특히 "풍경과 신체를 융합하는 아르프의 방식"을 알고 있었다 고 인정했다.

무어도 1934년에 영국 미술가 그룹 '유닛 원(Unit One)'이 출판한 책에서 이런 영향을 언급했다. 그룹 대표인 화가 폴 내시(Paul Nash, 1889~1946)에 따르면 이들은 추상미술처럼 "형식을 추구"하는 것과, 초현실주의처럼 "'심리' 추적을 시도"하는 "두 가지의 명백한 목표"를 갖고 있었다. 이 짧은 글에서(지금은 「조각가의 목표(The Sculptor's Aims)」로 알려져 있다.) 무어가 설명한 직접 조각의 다섯 가지 미학 중 첫째는 **재료에 대한 충실성**이다. 그는 "재료가 아이디어를 형상화하는 데 제 역할을 할 수" 있도록 "조각가는 직접 깎아 조각한다."라고 했다. 예를 들면, 소형 작품 「형상(Figure)」(1931)에서는 나뭇결무늬 자체가 어깨, 목, 머리, 그리고 머리카락(혹은 망토)의 흐름을 따라가도록 유도하는 것 같다. 둘째는 **완전한 삼차원의 구현**이다. 무어는 「네 조각의 구성」에서처럼 "부분 간의 역동적인 긴장"과 다양한 "시점"을 보여 줄 수 있는 환조를 높이 평가했다. 셋째는 **자연물의 관찰**이다. "형태와 리듬의 원칙들"은 자갈, 뼈, 나무, 조개 같은 것에서 나온다. 넷째는 **비전과 표현**이다. 무어는 이 지점에서 유닛 원의 계획과 같은 선상에서 조각가들이 "디자인의 추상적 특질"과 "인간의 심리적 요소"에 전념할 것을 촉구했다. 마지막은 **생동감**이다. 무어는 조각의 궁극적 목표는 "조각이 재현할 수 있는 대상으로부터 독립적인, 강렬한 생명감 그 자체"에 있다고 했다.

이런 신념에도 불구하고 헵워스와 무어에게는 근본적인 긴장이 있었다. 당시까지 그들은 완전 추상에 대한 복합적인 감정을 갖고 있었다. 마치 형상의 자취가 나무나 돌에 내재돼 있고 조직이나 결, 곡면이나 틈 속에 숨어 있는 것처럼 재료에서 그 자취를 곧잘 찾아냈다. 그러므로 재료에 투사된 이 잠재적 형상은 다시 조각의 토대가 되어 조각이 지향하고 있는 추상성에서 멀어진다. 가끔 무어와 헵워스는 반(半)구상적인 조각으로 후퇴하려는 듯이 「네 조각의 구성」에서처럼 표면에 얼굴의 옆면을 선각하기도 했다.

헵워스는 무어보다 더 완벽하게 이 모순을 극복했는데, 특히 후기 ▲입체주의 회화에서 벗어나 백색 기하학적 부조로 막 전향했던 벤 니콜슨과 공조하면서 그럴 수 있었다.(그들은 1932년에 결혼했다.) 훗날 헵워스는 "그 경험 덕택에 자유로운 조각의 형태를 탐구하려는 나의 모든 에너지를 발산할 수 있었다."라고 회고했다. 이 같은 추상을 향한 움직임은 그녀의 세쌍둥이가 태어날 즈음(1934년 10월) 더욱 심화됐다. 여기서 헵워스는 "형태들 간의 긴장뿐 아니라 공간의 관계, 크기 그리고 질감과 무게에 천착했다." 이 긴장에서 그녀는 "조각 고유의 어떤 절대적 본질을 발견"하기를 원했고 그 "절대적 본질"은 "인간관계의 특징"을 전달해야만 했다. 이 마지막 조건이 특히 중요했는데 왜냐하면 그녀의 조각은 추상, 대개는 기하학적 추상이 됐을 때조차, 바로 그 형태들의 관계 속에 구상성이 함축됐기 때문이다. 이처럼 형

▲ 1916a

▲ 1937b

상은 사라지지 않고 오히려 일반화됐다. 즉 형상은 추상적임에도 불구하고 일반화된 것이 아니라 추상적 형태를 통해 일반화됐다.

바로 이것이 영국 미학의 실마리이자 (적어도 앵글로-아메리카의 맥락에서) 그들 주장이 갖는 중요성이다. 왜냐하면 사실 이 조각은 일종의 타협, 까다로운 긴장에 대한 미학적 해결책 역할을 했기 때문이다. 첫째, 이런 긴장은 기법에 관한 것이었다. 즉 무어와 헵워스는 직접 조각을 옹호하고 소조와 주조 같은 전통적인 기술을 거부했다. 그러나 모든 자연과의 연관성과 모성의 암시는 이 조각을 주형처럼 보이게 해서(부식이나 잉태와 유사하게) 이 같은 오래된 기법적 대립을 없애는 것처럼 보였다. 그들은 이와 연관된 방식으로 조각 재료의 불분명함과 조각적 아이디어의 명확성 사이의 긴장을 완화했다. 왜냐하면 조각적 아이디어의 명확성은 근대 미학이 오랫동안 특권을 부여한 일종의 변화를 거쳐서 조각 재료의 불분명함에서 당연히 나오는 것처럼 보였기 때문이다. 마지막으로 그들도 부분으로서의 조각(로댕)과 총체로서의 조각(브랑쿠시) 사이의 최근 대립을 극복한 것 같았다.

그와 동시에 무어와 헵워스는 양식적 모순을 다뤘다. 그들은 유닛원의 다른 작가들과 함께 초현실주의와 구축주의의 경향, 즉 "심리적 요소"와 "추상의 원칙"(무어)을 융화하는 작업을 했다. 이 융화의 기반은 초현실주의가 영불해협을 지나면서 희석되고, 나움 가보가 중심인 그룹 '서클'에서 구축주의가 추상 디자인으로 축소되면서 마련됐다. 그러나 무어와 헵워스는 두 운동의 본질이 흐트러지는 데에도 일조했다고 할 수 있다. 예를 들면 러시아 구축주의자들에게 "물질에 대한 충실"은 미술의 구축 과정이 물리적으로는 투명하고, 사회적으로는 의미 있는 것으로 보일 수 있도록 산업용 재료를 다루는 것을 의미했다. 그러나 무어와 헵워스에게 그것은 조각의 전통적인 재료가 조각의 반(半)구상적인 작업을 이끌어 가는 방식이었다. 이 작업의 개념적 역할은 추상을 인간화하여 미술 영역에서 그것을 유지하는 것이었다. 이는 초현실주의에서도 마찬가지였다. 영국 미술비평가 에이드리언 스톡스가 이 조각을 멜라니 클라인의 정신분석에서 중요하게 다룬 공격적 성향에 연결시키긴 했지만, 무어와 헵워스에게 "인간의 심리적 요소"는 특별히 파괴적이지 않고 훨씬 덜 괴팍하다. 결국 그들은 두려운 낯섦(언캐니)이 없는 초현실주의적 작업을 했으며 자연의 연상을 심리적인 도발보다 우위에 두었다.

조각의 세계적 조망

이 작업에는 더 많은 타협점들이 있었다. 위에 언급한 바와 같이 무어와 헵워스는 구축주의와 레디메이드에서처럼 형상을 버리기보다 추상을 통해 그것을 일반화하려고 했다. 이렇게 과거의 미술의 틀은 새로워 보이는 외형에도 불구하고 그대로 지속됐는데 바로 이 새로운 외형이 이 작업이 가진 큰 매력의 일부이면서 이데올로기적 복무의 일부였다. 영국 미술비평가 찰스 해리슨(Charles Harrison)의 논의에 따르면 무어와 헵워스는 조각을 "경험의 본질적 범주"로 일반화하는 작업을 했다. 즉 경험의 본질적 범주란 "뼈나 돌, 인체나 풍경 등 어느 곳에서나 찾을 수 있는 '의미 있는 형태'에 대한 반응"이다.('의미 있

는 형태'는 20세기 초 영국 형식주의 비평가 클라이브 벨의 표현이다.) 해리슨이 말한 것처럼 아마 이런 "조각의 포괄성"은 당시 영국에서는 "급진적이고 진보적인 개념"이었음에도 불구하고 미학적 차이와 정치적 첨예함이 완화된 채 받아들여졌다. 분명한 것은 이 조각의 '보편화' 역시 미술의 '재인간화'라는 점이다. 재인간화는 소용돌이파가 설파했고 제1차 세계대전에서 현실이 된 '탈인간화'를 반작용으로 시작됐다. 그러나 이 재인간화가 '구질서의 불치병'(루이스)을 치료하려는 것이 아님은 분명했다. 해리슨도 언급했지만 그것은 다양한 파시즘과 세계대전으로 인해 전멸 직전에 처한 자유주의(liberalism)의 위기에 대한 자유로운 반응이었다.

대체로 이 조각은 현대적인 암시와 원시적인 암시가 혼합되어 매우 인간적이며, 거의 자연의 상태이고, 심지어 보편적으로 보인다. 무어는 1930년에 쓴 짧은 글 「조각에 대한 관점(A View of Sculpture)」에서 이 원초적 효과가 역설적이게도 타협된 효과임을 암시했다.

조각은 적어도 지난 3만 년 동안 만들어져 왔다. 커뮤니케이션이 발달함에 따라 수백 년 역사의 몇몇 그리스 조각가들이 나머지 인류가 이룩한 조각의 업적으로 향하는 우리의 눈길을 막을 수는 없다. 구석기 시대와 신석기 시대의 조각, 수메르, 바빌론 그리고 이집트의 조각, 초기 그리스, 중국, 에트루리아, 인도, 마야, 멕시코, 페루, 로마네스크, 비잔틴과 고딕, 흑인, 남양제도와 북미 인디언 조각이 있다. 그리고 이 모든 것을 현재 사진으로 볼 수 있어 이전에는 가능하지 않았던, 조각의 세계적 조망을 제공한다.

이 발언은 몇 년 뒤 앙드레 말로가 전개한 '상상의 미술관' 개념을 예견하게 한다. '벽 없는 미술관'의 개념은 서유럽 제국(전 세계 문화 유물의 차용)과 사진의 제국(이질적인 유물을 '양식'의 유사한 예로 바꾸는 능력)을 똑같이 기반으로 하여 만들어졌다. 무어와 헵워스는 그들만의 방식으로 일종의 **상상의 조각**, "조각의 세계적 조망"을 현대 조각 작품으로 만들어 냈다. 이것이 그때 왜 그렇게 매혹적이었을까? 그것은 어떤 필요에 대한 반응이었을까? 그리고 그것이 어떻게 (가보와 동료들의 추상 디자인과 나란히) 현대 조각의 가장 중요한 예로 꼽히게 됐을까? 40년대와 50년대에 갈채를 받았던 이 조각은 바로 그 성공 때문에 훗날 비난을 받았다. 60년대의 진보적인 미술가들은 이 조각들이 초현실주의와 구축주의에서 방법을 빌려온 것을 비난하고 오히려 배척했던 모델, 즉 뒤샹의 레디메이드와 로드첸코의 구축주의를 향해 나아갔다. 현재에도 이들에 대한 지나치게 높은 평가와 마찬가지로 지나치게 낮은 평가는 이들의 조각을 제대로 보기 어렵게 만든다.　HF

더 읽을거리

Charles Harrison, *English Art and Modernism 1900-1939* (New Haven and London: Yale University Press, 1981)
Barbara Hepworth, *A Pictorial Autobiography* (London: Tate Gallery, 1970)
Alex Potts, *The Sculptural Imagination: Figurative, Modernist, Minimalist* (New Haven and London: Yale University Press, 2000)
Ezra Pound, *Gaudier-Brzeska: A Memoir* (1916) (New York: New Directions, 1961)
Herbert Read, *Henry Moore: A Study of His Life and Work* (London: Thames & Hudson, 1965)
David Thistlewood (ed.), *Barbara Hepworth Reconsidered* (Liverpool: Tate Gallery, 1996)

▲ 1937b　● 1914, 1921b　■ 1966b, 1994a　　　　▲ 1935　● 1962c　■ 1914, 1921b

1935

발터 벤야민이 「기계 복제 시대의 예술 작품」의 초안을 마련하고, 앙드레 말로는 '벽 없는 미술관'을 구상하며,
마르셀 뒤샹은 「여행용 가방」의 제작에 착수한다. 사진을 통해 예술 영역에서 표면화된 기계 복제의 충격이
미학 이론, 미술사, 작품 제작의 관행에서도 감지된다.

비평가이자 이론가로서 점차 마르크스주의적 사유에 경도됐던 발터
벤야민은 1931년 「사진의 짧은 역사」라는 글에서 매체와 사회계층
간의 관계를 분석했다. 그에 따르면 19세기 역사 소설과 유사한 역사
적 지위를 차지했던 사진은 1840년대와 1850년대 전성기를 누렸던
부르주아 문화의 일부로 탄생했다. 아마추어의 소일거리였던 사진은
친구들 간의 흉금 없는 친밀함을 기념하는 수단이었다. 처음 사진을
찍기 시작했던 작가들과 화가들도 서로 초상 사진을 찍어 주었는데,
5분 남짓 소요되는 긴 노출 시간 때문에 사진에는 모델의 뚫어지게
바라보는 시선과 인상학적 진실성이 그대로 반영돼 있었다.

19세기 말 급속도로 진전된 사진의 상업화는 사진을 옹호했던 계
층을 압도했다. 초기 산업계의 마음을 사로잡았던 새로운 렌즈와 감
광지의 선명함과 강렬함은 이내 불확실함에 자리를 내주었는데, 이
것이 '예술'을 열망하는 중산계층의 온실에서 찍은 초상 사진 같은
데서 잘 나타난다. 겨울 정원이나 온실의 화초 사이에서 포즈를 취하
고 있는 피사체는 빛과 그림자로 얼룩져 있었다. 벤야민이 지적하듯
이것이 바로 계급의 독점적인 지위를 상실해 가던 부르주아의 모습
이었다. 도시라는 환경에서 그들에게 무슨 일이 일어났는지 제대로
보여 주는 유일한 방법은 부르주아라는 계급의 소멸을 포착하는 것
이었다. 외젠 아제가 인적 없는 파리 거리를 연달아 찍으면서 수행한
일이 바로 이것이었다. 그의 사진을 보는 사람은 누구든 '범죄 현장'
에 있는 듯한 착각에 빠진다.

시대의 얼굴

벤야민의 주장대로 사진이 '초상'을 재발명한 것은 20년대의 일이었
다. 여기서 부르주아의 개인주의는 전적으로 다른 사회구조에 속하
는 탈(脫)개성화에 자리를 내줬다. 새로운 사회는 러시아 감독 세르게
이 에이젠슈테인의 영화에 집중적으로 등장하는 대중의 얼굴처럼 집
합적이었으며, 알렉산드르 로드첸코의 「전화기 앞에 있는 여자」[1]처
▲ 럼 익명적이었다. 한편 그것은 독일 사진작가 아우구스트 잔더가 20
년대 후반과 30년대 초반에 『시대의 얼굴』(1929)[2, 3]에서 범주화한
'사회적' 유형처럼 사회학적이었다.

4년 후 벤야민이 「기계 복제 시대의 예술 작품」에서 사진과 영화
의 문제를 다시 다루었을 때, 그 분석은 더 이상 계급이 아닌 생산

1 • 알렉산드르 로드첸코, 「전화기 앞에 있는 여자 Woman at the Telephone」, 1928년
실버 젤라틴 프린트, 39.5×29.2cm

방식에 근거를 둔 것이었다. 그의 논리에 따르면 작품의 사용가치
는 더 이상 그것이 생산된 조건들과 분리될 수 없다. 원시 사회에서
는 수공 작업이든 대상에 마법적인 속성을 부여하는 주술사나 성직
자의 손길이든 생산의 조건들은 손으로 만드는 과정을 거치지 않을
수 없었다. 공동체의 시야 너머에서 작동하기도 하는 이와 같은 '제
의가치'는 단순한 복제품이나 모조품에는 존재하지 않는 치유의 능
력 때문에 신성하게 여겨지는 대상의 진품성에 근거를 두고 있다. 르
네상스 시대에 원본 작품을 판화로 복제하는 문화가 발달하면서 미
술품에는 제의가치 이외에 '전시가치'가 추가됐고, 이에 예술 대상에

▲ 1929

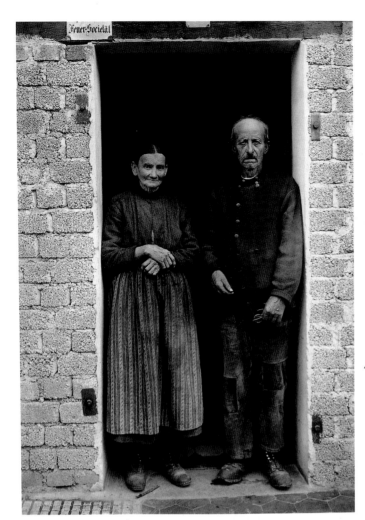

2 · 아우구스트 잔더, 「농부 부부 Farming Couple」, 1932년경
실버 젤라틴 프린트, 26×18.2cm

조적으로 제거되고, 벤야민의 지적처럼 "유일무이한 현존성은 다수의 사본들로 대체된다." 원작의 유일무이한 현존성은 그것을 배태한 시간과 공간에 묶여 관람자로부터 심리적인 거리를 유지할 수 있었다면, 기계 복제는 이런 거리를 단숨에 뛰어넘는다. "대상을 가까이 두려는 욕망은 기계 복제의 닮음을 통해" 충족된다. 그러므로 기계 복제는 고유한 지각 방식을 통해 그에 상응하는 심리적 욕망을 키운다. "대상을 그 껍질로부터 떼어 내는 일, 다시 말해 대상의 아우라를 파괴하는 일은 '세상의 모든 사물들에서 동등함을 발견'하려는 지각 작용의 표지이며, 이런 지각 작용은 복제를 통해서, 심지어는 유일무이한 대상에서조차도 동등함을 이끌어 내는 데까지 증대된다." 그러므로 토대라고 할 수 있는 생산(기반)의 수열화는 시각의 수열화를 초래하며, 이는 다시 상부구조라 할 수 있는 예술 작품 자체 내의 수열화에 대한 취향을 불러일으킨다. 생산방식에서 '사용가치'에 대한 논의로 넘어가면서 벤야민은 다음과 같이 쓰고 있다. "예술 작품이 점점 더 복제되면서 복제 가능성을 고려한 예술 작품이 제작되는 상황에까지 이른다." 의식적이든 무의식적이든 "복제 가능성을 고려한" 작품을 제작하는 미술가들(뒤샹부터 워홀에 이르는)이 많아졌다는 사실은 생산 방식의 변화가 과거의 모든 미학적 가치를 일소할 것이라는 벤야민의 예견을 확인시켜 주었다. 벤야민의 언급에 따르면 "사진이 예술

3 · 아우구스트 잔더, 「대농장주와 부인 Gentleman Farmer and Wife」, 1924년
실버 젤라틴 프린트, 26×18.3cm

▲ 1914, 1918, 1960c, 1964b, 1966a

도 새로운 용도가 더해졌다. 다시 말해 이미지가 교황의 손을 거치거나 외교적 통로를 통해 유통되면서 예술 대상은 선전적인 효과를 갖지만, 이런 형태의 복제품은 **원작으로서의** 지위를 갖는 예술 작품과 명확히 구분됐다. 벤야민은 이런 지위를 작품의 '아우라'라고 명명했고, 그것은 결코 전이될 수 없는 유일무이함을 의미했다. 에칭 판화 역시 원작의 생산 방식과 동일하게 수작업을 통해 이루어지기 때문에 모두 제작자의 손길을 거치게 된다.

산업화와 더불어 생산 조건이 급변하면서 모형이나 '금형(die)'을 써서 대량생산하는 것이 일반화됐다. 이미지의 세계에 처음 도입된 대량생산 방식은 손으로 그린 그림을 기계로 인쇄했던 석판화이지만, 완벽한 기계 복제 양식이 된 것은 곧이어 등장한 사진이었다. 사진을 찍을 때도 인화할 때도 수작업이 필요하지 않을 뿐 아니라, 다른 산업 생산품처럼 그 모체인 원판 필름이 완성된 이미지와 전혀 닮지 않았다는 점에서 사진은 더 이상 '원작'이 아니었다. 오히려 사진은 원본 **없는** 다수의 사본들이었다. 벤야민이 썼듯이 "사진은 그 원판 필름만 있으면 몇 장이든 인화할 수 있다. …… '진짜' 사진을 요구하는 것은 이치에 맞지 않는다."

그러므로 기계로 제작된 대상에서는 원작의 진품성과 아우라가 구

<div style="text-align: right">1930 –1939</div>

인지 아닌지에 대한 질문에 할애됐던 과거의 노력은 무용하다. ……
사진의 발명이 예술의 본성 전체를 바꾼 것이 아닌가라는 가장 근원
적인 질문은 제기되지 않았다."

벽을 떠난 미술관

1935년에 사진과 관련된 '근본적인 문제'를 제기한 사람은 비단 벤야
민뿐이 아니었다. 프랑스 소설가이자 좌익 정치가였던 앙드레 말로
(André Malraux, 1901~1976) 또한 매체가 "예술의 본성 전체"를 변형시킨
다고 생각했지만 그의 결론은 벤야민과 반대였다. 벤야민과 말로는
원작이 사진으로 찍힌 장소에서 떨어져 나와 완전히 새로운 장소에
놓이면서 관람자와 더 가까운 거리를 유지하게 하고, 동시에 일련의
새로운 용도를 갖게 되며, 이렇게 사진으로 복제되는 과정에서 "원작
은 **오브제**로서의 고유한 속성을 잃어버리게 된다."는 사실에 동의했
다. 이 두 사람의 견해가 다른 부분은 바로 이런 잃어버림에 대한 부
분이었다. 말로는 "동일한 방식으로 원작이 **양식**이라는 최상의 가치
를 획득하게 됐다."고 생각했다.

이런 사진의 양식화가 가능해진 것은 20년대부터 소위 사진의 '새
▲ 로운 시각'과 연관되기 시작했던 클로즈업과 독특한 카메라 앵글 덕
▲ 1929

분이었다. 사진은 원래 크기를 송두리째 뒤바꿀 수 있을 뿐 아니라(예
를 들어 조그만 원통형 인장은 확대되어 시각적으로 거대한 저부조처럼 보일 수도 있다.)
특수한 카메라 앵글과 세트 조명을 사용해 매우 다른 모습으로 제시
할 수 있었고(고대 수메르의 테라코타 인물상들은 20세기 호안 미로의 조각들과 같은
계통으로 인식된다.) 자르기나 오려내기 기법을 통해 작품을 파편화하고
그것을 극적으로 담아낼 수 있었다. 이런 사진의 가능성으로 인해
원작의 미학적 통일성은 해부되며 새롭고 충격적인 이식이 이루어진
다. 이런 견지에서 말로는 이것을 가능하게 한 매체를 환영했다. "고
전적인 미학은 부분에서 전체로 나아가지만 우리 시대의 미학은 전
체에서 부분으로 나아가며, 이런 측면에서 사진 복제는 중요한 수단
으로 부각된다."

그러므로 모든 것을 평준화시키는 사진은 모든 시대와 장소를 막
론하고 오브제들을 양식적으로 동질화할 수 있는 수단이 되며, 이
것이 "우리 시대 미학"의 특질이 된다. 그리고 이런 과정에서 나타나
는 당연한 결과이겠지만, 사진이라는 새로운 수단을 통해 우리는 세
계 미술에 대한 정보를 집약할 수 있게 됐다. 이런 요약본인 미술책
(art book)은 바로 말로가 '벽 없는 미술관'이라고 불렀던 것이기도 하
다.[4] '상상의 박물관(musée imaginaire)'인 '벽 없는 미술관'으로 인해

반(反)물질적인 제작 과정이 발생하는 동시에 대상의 물리적 속성을 이미지의 가상성으로 환원하려는 욕구가 등장한다. 이후 이런 욕구는 심화되어 **실제**로 상상의 박물관은 지구상 어느 곳에도 도달 가능한 것이 되며, 그 가상적 원천은 이제 미술책이 아니라 인터넷이 된다.

말로가 보기에 미술책의 가치는 기존 엘리트주의적 미술관보다 광범위하게, 그리고 훨씬 많은 이들에게 예술을 경험하게 하여 예술을 민주화시켰다는 데 있었다. 물론 '초고속 정보'에 열광하는 사람들에게 이런 가치는 웹에 의해 기하급수적으로 증대될 것이다. 하지만 그렇다고 이런 가치가 미술책의 주된 기능은 아니다. 미술책의 주된 기능은 예술 작품들을 사진으로 복제해서 열거한 결과 예술 작품이 '오브제'에서 '의미들'로 새롭게 기호화됐다는 사실에 있다. 말로의 언급처럼 작품은 "그것이 가질 수 있는 최상의 **의미**(significance)인 양식을 획득한다." 이런 측면에서 미술책은 기호 작용과 연관된 기계이며 사진은 그 수단이 된다. 왜냐하면 사진은 가장 용이한 방식으로 **비교**를 가능하게 하며, 작품 간에 존재하는 미세한 차이를 **변별하는** 경험을 분리하여 한 작품에만 한정된 관조의 경험을 약화시키기 때문이다. 언어학자 페르디낭 드 소쉬르가 입증한 것처럼 한 작품의 의
▲ 미는 그것이 **아닌** 것과의 관계를 통해 발생한다.

예술을 다수의 의미가 중첩된 방대한 기호 체계로 보는 이런 시각은 말로가 가장 초기에 쓴 글 중 하나인 1922년의 전시 서문에서 발견된다. 이 글에서 말로는 다음과 같이 말한다. "우리는 비교를 통해서만 감지할 수 있다. 「앙드로마크(Andromaque)」나 「페드르(Phédre)」를 아는 사람은 라신의 다른 비극 전부를 읽는 것보다 「한여름 밤의 꿈」을 읽고 이 프랑스의 천재를 더욱 잘 이해하게 된다. 마찬가지로 그리스 조각의 위대함을 이해하려면 수백의 그리스 조각들을 보느니 차라리 그것을 이집트나 아시아의 조각과 비교하는 편이 나을 것이다."

당시 20세였던 말로가 혼자만의 힘으로 상대적인, 그러니까 근본적으로는 기호학적인 미학 개념을 생각해 낸 것은 아니다. 화상 다니엘-헨리 칸바일러 아래에서 일하면서 말로가 체득한 것은 바로 독일 미술사와 입체주의 미학으로 설명되던 시각예술의 경험이었다. 다시 말해 말로는 이런 경험을 통해 형태를 아름다움의 측면에서 파악하기보다 오히려 '언어학적인' 측면에서 파악하는 방법을 습득했던 것이다. 서구의 미적 취향을 전적으로 실현했던 고전 미술의 아름다움은 미술을 제작하거나 경험하는 데 있어 하나의 이상으로 작용해 왔
● 다. 19세기 후반 스위스 미술사학자 하인리히 뵐플린은 고전주의는 오로지 바로크 미술과 대조될 수 있는 비교 체계를 통해서만 '읽힐' 수 있는 것이라고 주장하여 이런 절대적 기준을 상대화시켰다. 그런 비교 독해를 위해 뵐플린은 촉각과 시각, 평면과 삼차원적 깊이, 그리고 폐쇄된 형태와 개방된 형태 등과 같은 일련의 형식적 대립 쌍을 구축함으로써 형태를 언어학적인 기호로 전환했다. 형태는 더 이상 그 자체로서 가치 있기보다 오히려 체계 내에서 다른 형태들과 대조되면서 그 의미를 획득한다. 어떤 대상을 미적으로 만드는 것은 아름다움이 아니라 의미의 문제가 된다.

칸바일러는 이렇게 미술사를 구조화하는 독일의 초기 미술사의 영

▲ 향을 토대로 입체주의를 해석했다. 피카소 작품을 전문으로 했던 그가 보기에 입체주의가 아프리카 미술을 차용한 방식은 이후 기호로
● 기능할 형태를 생산해 냈다는 점에서 혁신적이었다. 말로는 이런 견해를 수용했을 뿐 아니라 결코 잊어버리지 않았다. 미술은 오로지 상대적으로 읽힐 수 있는 기호들을 양산한다. 비교로 인해 이전 미술에 존재하던 중심성과 위계는 해체된다. 그 이유는 비교가 동양 대 서양, 고급문화 대 하위문화, 궁정미술 대 대중미술, 북방계 대 남방계와 같은 **모든** 체계의 병치를 토대로 이루어지기 때문이다. 그리고 사진은 의미 작용에 소용되는 요소들을 작품의 복합체로부터 파편화하고 고립시킨다는 점에서 이런 독해에 결정적인 수단이 된다.

말로의 이런 방대한 연구가 압축된 결과물은 1951년에 출판된 저서 『침묵의 소리들(The Voices of Silence)』이었다. 그도 그럴 것이 그런 독해를 가능하게 한 '글들', 다시 말해 그가 '허구'라고 불렸던 것들은 침묵하는 예술 작품으로부터 새로운 가능성을 이끌어 냈기 때문이다. 이런 의미 체계로의 전환은 복제로 인해 잃어버린 것들의 자리를 메우며, 덕분에 이런 형상들이 잃어버린 "원작(대상)으로서의 의미와 기능(예를 들어 종교적인)"에 대해 우리는 더 이상 애석하게 생각하지 않는다. 말로는 다음과 같이 단정했다. "우리는 오로지 예술 작품으로서 그것을 바라볼 뿐이다. 그리고 그것을 통해 우리는 제작자들의 재능에만 주목하게 될 뿐이다."

벤야민은 "기계 복제 시대의 도래와 더불어 자취를 감춘 것은 예술 작품의 아우라이다."라고 말했다. 그러나 말로는 그것이 어떻게 변형되든 관계없이 아우라의 개념을 고수했다. 말로가 "예술의 영혼"이라고 불렀던 것은 미술책에서 만들어진 '허구'를 통해 전달된다. 그리고 복제를 통해 자유로워진 예술의 영혼은 본연의 이야기를 구사한다. 그 목소리가 작다는 사실은 중요치 않다. "조각에서 저부조, 그리고 봉인된 날인에 이르기까지, 아니면 유목민들의 석판에 이르기까지, 사진 복제를 통해서 다수의 대상들에 부여된 특수한 통일성 덕분에 '바빌로니아 양식'은 단순한 분류의 기준이 아니라 하나의 실체로 등장하는 듯하다. 다시 말해 그것은 한 위대한 창조자의 전기와 닮은꼴이다."

'원'본

당시는 이런저런 사건들이 연달아 일어난 시대였다. 벤야민과 말로가 1935년에 복제의 손에 맡겨진 예술의 운명에 대해 숙고했다면, 뒤샹은 같은 해 나름의 벽 없는 미술관을 만들기 시작했다. 뒤샹이 보여 준 사례들이 언제나 그러하듯 그것이 "한 위대한 창조자의 전기" (여기서는 뒤샹 자신의 이야기)인지 아닌지는 전적으로 모순에 대한 미술가 자신의 극단적인 생각에 달려 있지만 말이다. 1935년에 제작되기 시
■ 작한 「여행용 가방」[5]은 조그만 레디메이드 복제품을 비롯한 69개의 복제품이 들어 있고, 당시까지 제작된 뒤샹의 작품을 모은 회고전 같은 것이었다. 미술관 전시를 여행용 가방 크기로 축소시킨 이 '미술책'은 특성상 외판원이 상품 견본을 넣어 다니는 가방과 유사하다. 여기서 말로의 인상적인 표현 "침묵의 소리들"은 광고 음악으로 변형

5 • 마르셀 뒤샹, 「여행용 가방 Boîte-en-valise」, 1935~1941년(1941년판)
아상블라주, 가변 크기

되고 "미술의 영혼"은 상품성으로 재편성된다.

　그러나 언제나 그렇듯 뒤샹을 파악하는 일은 간단치 않다. 이후 5년간 뒤샹은 노동 집약적인 콜로타이프 인쇄 방식을 동원해 자신의 작품을 공들여 복제했다. 뒤샹이 손수 스텐실로 색을 입힌 복제품의 개수는 작품당 평균 30여 개에 달했다. 미술가 자신이 직접 제작했다는 점에서 이 복제품들은 '채색 원본(coloriages originaux)'이었다. 그 중 일부는 뒤샹의 사인을 포함하고 있거나 공증을 받았다는 점에서 극단적으로 변형된 미학적 지위를 갖는 '원(原)'본들이었고, 특히 레디메이드의 경우에는 다수로 존재할 수밖에 없는 복제품이었다. 이렇게 원작과 복제품은 마주보는 거울의 끝없는 원근법처럼 서로의 위치를 뒤바꾼다. 여기서 뒤샹은 진품의 지위를 보증하는 미술가의 수작업으로 되돌아감으로써 벤야민의 견해를 부정했을 뿐 아니라 말로가 말한 '위대한 창조자'의 영혼을 수열적 반복이라는 강박적인 행위 속에 가둠으로써 말로의 견해 또한 비웃고 있다.

　데이비드 조슬릿(David Joselit)의 말처럼 이 작품은 "일관되게 뒤샹의 작품을 집대성함으로써 그의 예술적 정체성"을 부각시키는 반면, 여기서 "뒤샹은 집요하게 지속되는 반복 강박(프로이트가 무의식적인 죽음 충동과 삶(Eros)의 본능을 연관시켰던 그 반복과 동일한)의 행위를 통해서 유기체와 비유기체, 남성과 여성 사이에서 방황하는 자아를 재현한다. 복제의 행위는 자아를 **구성하는 동시에 파괴한다**. …… 그가 발견했던 자신은 바로 다름 아닌 **레디메이드**이다." 　RK

더 읽을거리
발터 벤야민, 『발터 벤야민의 문예이론』, 반성완 편역 (민음사, 2001)
앙드레 말로, 『상상의 박물관』, 김웅권 옮김 (동문선, 2004)
Ecke Bonk, *Marcel Duchamp: The Box in a Valise* (New York: Rizzoli; and London: Thames & Hudson, 1989)
David Joselit, *Infinite Regress: Marcel Duchamp 1910–1941* (Cambridge, Mass: MIT Press, 1998)

1936

프랭클린 D. 루스벨트가 실행한 뉴딜 정책의 일환으로 워커 에번스와 도로시어 랭을 비롯한 일군의 사진가들이 대공황에 빠진 미국 농촌을 기록한다.

미국의 영화제작자 페어 로렌츠(Pare Lorentz, 1905~1992)가 찍은 잊을 수 없는 두 편의 영화 「대지를 일군 쟁기(The Plow That Broke the Plains)」(1936)와 「강(River)」(1937)은 1936년 루스벨트 대통령이 실행한 뉴딜 정책의 일환으로 설립된 정부기관인 농업안정국(FSA, Farm Securities Administration) 정보부가 제작한 영화였다. 두 영화 모두 대공황에 빠진 미국 농촌의 위기를 기록한 것으로, 전자는 오클라호마 황진 지대를, 후자는 미시시피 강 유역의 수해를 다루고 있다.

로렌츠는 단순히 자연재해의 희생자들이 겪는 어려움을 기록하는 데 머물지 않고 최소한 두 가지 성과를 염두에 두고 작업에 임했다. 첫째는 자연재해가 오랫동안 땅을 잘못 사용해 온 지주들 때문에 일어났다는 점을 밝히는 것이고, 둘째는 테네시 강 유역 개발공사(Tennessee Valley Authority, TVA)가 진행하는 미시시피 하천계 댐 건설 사업과 같은 정부의 특정 프로그램을 선전하는 것이었다. 이 두 번째 목표를 효과적으로 달성하기 위해 로렌츠는 대중의 상상력을 자극할 필요가 있었다. 그는 우선 미국인들에게 이전에 보지 못했거나 충분히 알려지지 않은 곳을 알려 주었으며, 여기에 사실에 근거한 허구적인 이야기가 주는 감동을 더했다. 이렇게 대중의 상상력을 사로잡는 것만이 국회 일각에서 루스벨트 프로그램을 많은 미국인들이 두려워하는 '사회주의'로 단정 짓는 것을 막는 유일한 방법이었다. 이는 동시에 TVA에 필요한 힘을 실어 주고, 농업조합 활성화와 같은 사회주의 정책을 옹호함으로써 마녀사냥에 대비할 수도 있었다.

들판의 황금빛 물결……
농업안정국 역사부 담당으로 자리를 옮기던 날 저녁, 로이 에머슨 스트라이커(Roy Emerson Stryker, 1893~1975)는 사회학자 로버트 린드(Robert Lynd)와의 오랜 회의 끝에 다큐멘터리와 관련된 자신의 임무에 대한 생각을 가다듬게 됐다. 그는 역사부의 작업들과 조화시키고자 '촬영 지침서'를 마련해 같이 일하는 사진가들에게 나누어 주었다. 지침서 초판의 일부는 다음과 같다.

가족의 저녁시간
다양한 소득 계층의 사람들이 각자의 저녁을 보내는 여러 방식을 보여 주는 사진들, 이를테면:

편안한 옷차림
라디오 듣기
브릿지 게임
좀 더 차려입은 옷차림
손님들

이 '지침서'에 드러나는 다소 정적인 성격은 분명 영화 내러티브가 보여 주는 웅장한 흐름과는 거리가 있다. 이를테면 영화 내러티브는 위스콘신의 봄날에 나뭇가지에서 흘러내리는 물방울 장면부터 델타에 이르는 미시시피 강의 광대한 일대까지(로렌츠가 영화 「강」에서 보여 주었듯이) 드라마틱한 속도로 움직이면서 찰나의 순간들을 포착했다. 사실 스트라이커가 9년 넘게 사진가들이 작업한 10만 장 이상의 사진들을 정리한 방법은 순차적인 내러티브가 아니라 공간적인 자료철이었다. 즉 그것은 하나의 범주가 하위 범주로 나뉘고, 다시 그 세부 종목들로 나뉜 백과사전식 자료철과 아카이브였다.

FSA 사진들은 정부가 발간한 단행본이나 전시, 혹은 《라이프》(1936년 창간)나 《룩》(1937년 창간)처럼 새로 창간된 주간지 같은 대중매체를 통해 대중에게 즉각적인 시각 정보를 제공했다. 하지만 스트라이커에게 FSA 자료들은 이런 잡지들이 추구했던 포토저널리즘과는 현저히 다른 것이었다. 스트라이커는 뉴스 사진을 "드라마틱한 주제와 행위"라고 언급했던 반면, "FSA 사진들은 그 행위의 배후에 무엇이 있는지 보여 준다."고 했기 때문이다. 그는 뉴스 사진이 주어와 동사라면 FSA 사진들은 형용사와 부사라고 규정했다.

이는 아마도 도로시어 랭의 「이주민 어머니」[1]에서 가장 잘 드러나는 특징인 듯하다. 이 사진은 감정에 호소해서 감동을 일으키며 기억에 각인되게 한다는 FSA 사진의 특징을 가장 잘 보여 주는 대표작일 것이다. 극도로 불확실한 미래에 대한 응시를 행위로 여기지 않는다면 여기에는 이미지와 관련된 어떤 행위도 존재하지 않는다. 형용사적이면서 부사적인 결합이라는 측면에서 이 사진은 절망이라는 상황 속에서도 변하지 않는 '인간의 존엄성'을 읽을 수 있는 '보편성'과, 카메라가 담고 있는 여성이라는 '특수성' 사이에서 스트라이커가 지지했던 일종의 '인간주의적인 리얼리즘'의 모범 사례가 된다. 실제로 "이주민의 마돈나"라고 불리는 이 작품은 로마의 최하층 농민 여

1930 ~1939

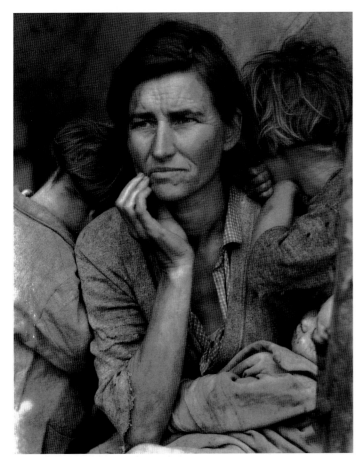

1 · 도로시어 랭, 「이주민 어머니 Migrant Mother」, 1936년

성을 모델로 성모 마리아를 그린 17세기 이탈리아 화가 카라바조의 작품이나, 두 천사 사이에 슬픔에 잠긴 예수의 모습을 끼워 넣은 로소 피오렌티노의 「죽은 그리스도(Dead Christ)」(1525~1526) 같은 종교화를 떠올리게 한다.

랭의 사진에서 이런 비유를 통해 암시되는 구원의 목소리는 FSA 작업 전체의 관심과 맞닿아 있다. 스트라이커의 동료는 다음과 같이 말했다. "당신은 공황이 심화되는 것을 느낄 수는 있지만 창문 밖에서는 그것을 볼 수 없다. 실직한 사람들은 시야에서 사라졌다. 그들은 침묵했고, 당신은 언제 어디에서 그들을 찾을 수 있는지 알아야 한다." 스트라이커는 농촌의 삶과 소도시의 빈곤을 세부적으로 조사하면서 "그들을 찾는 것"이 자신의 임무라고 생각했다. 인간의 온갖 유형이 광범위하게 담긴 이 사진들에서 스트라이커는 그 어떤 역경도 뚫고 살아가려는 의지와 능력을 선언하는 사람들의 얼굴을 보았고, 그런 얼굴들을 찬미했다. 스트라이커는 후에 이렇게 말했다. "이 사진들에서 나에게는 얼굴이 가장 중요한 부분이다."

하지만 사진에서 생존과 구원의 메시지를 읽은 스트라이커와 달리 다른 이들은 그 사진들이 완전히 다른 의미를 전달한다고 생각했다. 이를테면 역사가 앨런 트라텐버그(Alan Trachtenberg)는 다음과 같이 평했다. "만약에 FSA 사진에 정말 중요한 주제가 있다면 그것은 분명 경제적 관계가 얽힌 도시의 상업 문화에 의해 미국 농촌이 잠식되고 소멸해 가는 과정일 것이다. 사진에서 보이는 자동차, 영화,

공공사업진흥국

프랭클린 D. 루스벨트 대통령의 임기 중인 1933년 1월과 1935년 여름 동안 연방 정부는 대공황으로 발생한 실업자들을 돕기 위해 일련의 노동 보조 사업을 실행했다. 몇몇 예술가들에게도 공공미술사업(Public Works of Art Project)이라는 명목으로 일자리가 주어졌다. 하지만 토목사업국의 책임자인 헨리 홉킨스가 주장한 이 사업은 초기 연방 보조 제도의 전형적인 특징처럼 단기간에 그쳤고(사업비는 넉 달 만에 고갈됐다.) 정치적 논쟁의 표적이 됐다. 뉴욕에서 이 프로그램에 참여했던 행운아들은 도시의 동상이나 기념물을 청소하고 보수했지만 계약 기간이 끝나자 이들은 다시 구호 대상자 목록에 올라야 했다.

1935년 여름 홉킨스는 루스벨트를 설득해 "좌절에 빠진 미국을 되살릴 수 있는" 대규모 구제 사업을 위한 공공사업진흥국(WPA, Works Progress Administration)을 설립했다. 홉킨스는 "썩 내켜 하지 않으면서도 일을 못 하고 구호 대상이 돼야 했던 사람들은 처음에는 동정을 받았지만, 이후에는 경멸받았다."고 말했다. 6년 동안 WPA는 20억 달러를 들여 평균 210만 명의 사람들을 고용했으며 거리의 낙엽들을 긁어모으는 일부터 비행장 건설까지 거의 25만 개에 달하는 다양한 사업들을 진행했다. 토목사업국에서 했던 것처럼, 홉킨스는 돈이 예술가들에게 길을 열어 줄 것이라고 확신했다. 그에 따라 이 기간 동안 WPA 자금의 5퍼센트(4600만 달러)와 고용인의 2퍼센트(3만 8000명)가 창작 예술 및 공연 예술에 할당됐다. 시각 예술 분야에서는 홀저 캐힐(Holger Cahill)이 이끄는 연방예술사업(FAP, Federal Arts Project)이 있었으며 그 밖에 연방음악사업, 극단사업, 작가사업이 존재했다.

뉴욕에서는 첫 4개월 동안 약 1000명의 예술가들이 FAP 사업에 고용됐다. 화가들은 규정에 의해 벽화와 이젤 부문으로 나뉘었고, 일정 심사 기준에 따라 예술가들은 "서툰, 보통의, 숙련된, 전문적인" 수준으로 분류됐으며, 등급에 따라 임금이 결정됐다. 미술계의 전통주의자들과 모더니스트들은 사업 과정에서 힘을 발휘하기 위해 서로 맹렬히 경쟁했다. 대부분 전통주의자들이 권력을 차지하긴 했지만 버고인 딜러(Burgoyne Diller)와 몬드리안의 제자인 해리 홀츠먼(Harry Holtzman)이 이끄는 소수의 추상미술가들은 아실 고르키, 스튜어트 데이비스, 바이런 브라운, 얀 마툴카(Jan Matulka), 그리고 일리야 볼로토프스키(Ilya Bolotowsky) 같은 젊은 예술가들이 벽화 작업에 참여할 수 있도록 해 주었다.

연방예술사업의 효과는 예술가들을 새로운 방식으로 이끌 수 있을 만큼 압도적이었다. 예술가들은 관료 규정을 피해 갈 수 있도록 서로 도왔으며, 임금과 일을 할당하던 WPA 사무실은 미술가들에게 바와 커피숍을 갖춘 만남의 장소가 됐다. 더 이상 시간제 노동에 시달리지 않아도 되는 전임제 작업을 하는 예술가들은 자신들을 하나의 공동체로 생각했다.

전신주, 광고판, 통조림, 기성복 등의 친숙한 아이콘들은 거대한 지각 변동을 보여 준다. …… 미국 사회가 '자연'과 그 대지로부터 얻는 자양물과의 관계에서 얼마나 심각하게 부서져 있는지를."

이렇게 본다면 곡식 창고 옆을 지나는 사진 속 기차는 빈곤층을 더욱 피폐하게 만든 기계의 표상으로 볼 수 있으며, 반복되는 광고 이미지는 손으로 그리던 그림이 인쇄물로 대체됐음을 말해 주는데, 이는 사람들의 얼굴로부터 멀어지는 중요한 변화를 나타낸다. 우리는 여기서 왜 스트라이커가 그의 FSA 사진가 중 가장 유명했던 작가를 탐탁하지 않게 생각했는지 알 수 있다. 워커 에번스(Walker Evans, 1903~1975)는 '인간미'를 풍기지 않는 공터가 있는 건물의 정면과 포스터 등에 애착을 가졌는데, 스트라이커는 여기에 거부감을 느꼈던 것이다.[2]

FSA 양식

워커 에번스는 FSA가 아직 재건관리국(Resettlement Administration)으로 불리던 1935년 스트라이커의 작업에 합류했다. 이후 함께 일한 18개월 동안 그들의 차이점은 점차 뚜렷해졌는데, 에번스는 '순수한 기록'을 원했던 반면 스트라이커는 사회적·정치적 변화를 촉구할 수 있는 사진을 원했다. 스트라이커의 욕망에 대해 사진가 앤셀 애덤스(Ansel Adams, 1902~1984)는 "당신과 일하는 사람들은 사진가 아니라 카메라를 든 일군의 사회학자들이다."라고 비난했다. 실제로 에번스는 다큐멘터리로부터 스스로 거리를 두려 했고, 자신의 작품에 대해 다큐멘터리라는 용어도 사용하기를 원하지 않았다. 그는 "다큐멘터리 양식이라는 용어를 써야 한다. 알다시피 다큐멘터리는 실용성을 갖지만 예술은 실용적이지 않다. 그러니까 아무리 그 양식을 취하더라도 예술은 절대 기록이 아니다."라고 말했다.

비록 다큐멘터리가 사진 '자체'의 본질이기는 하지만 그것은 다른 어떤 '양식'에 불과할 수도 있다는 에번스의 언급은 일견 모순적으로 보이지만, 여기에는 30년대에 사진 매체를 둘러싸고 발전한 하나의 온전한 미학이 담겨 있다. 이런 사진 미학은 전쟁 후 천천히 기반을 다져 60년대에 활짝 꽃피웠으며, 마침내 뉴욕현대미술관 사진부를 대표하는 공식 견해가 됐다. 미술관은 에번스의 작업에 열정적인 지지를 보냈지만, 다큐멘터리 사진의 핵심을 가장 완벽하게 보여 준 사진가는 20세기 초반에 활동한 프랑스인 외젠 아제(Eugène Atget, 1856~1927)였다.

에번스의 작업처럼 아제의 다큐멘터리 사진도 파리 시립도서관, 프랑스인 골동품 애호가 단체, 건축가 조합 등이 의뢰하는 다양한 조사 연구의 일환으로 이루어졌다. 하지만 현대미술의 입장에서 볼 때 아제의 사진은 분명 사회학적인 것을 넘어서는 미적 감수성과 긴밀하게 연결돼 있다. 상점의 유리창 위에 여러 장의 사진들을 이어 붙인 모습을 찍은 에번스의 작품 「싸구려 사진 전시」에서 보이는 'STUDIO'라는 글자는 마치 입체주의 콜라주에 등장하는 문자만큼이나 압축된 힘을 지닌다.[3] 이 작품은 다큐멘터리라기보다 자기 반영적 모더니즘을 담고 있는 것 같다. 이런 자기 지시적 입장은 아제에게서도 동일하게 발견된다. 그가 찍은 파리의 한 카페 정면 모습은 뛰어난 모더니즘 작품으로 다가온다. 이 사진에서는 삼각대에 고정

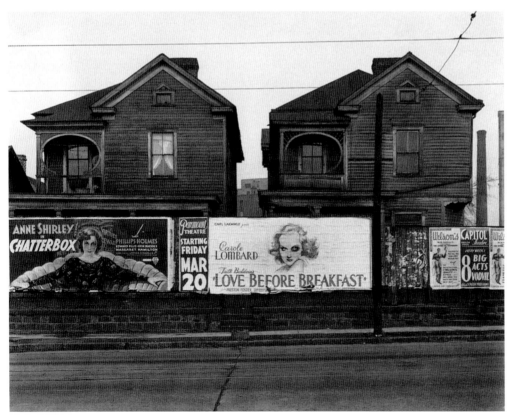

2 • 워커 에번스, 「조지아 주 애틀랜타의 주택들 Houses. Atlanta, Georgia」, 1936년
실버 젤라틴 프린트

▲ 1959d

3 • 워커 에번스, 「서배너의 싸구려 사진 전시 Penny Picture Display, Savannah」, 1936년
실버 젤라틴 프린트

되지 않는다는 생각이다. 둘째는 양식을 예술가 자신의 성격, 시각, 일정한 의식이 표현된 것으로 보는 것이다. 하지만 우리는 이 두 가지 모순이 해결될 수 있는 평면을 생각해야 한다. 이것은 카메라 자체의 평면, 더 정확히는 리플렉스 카메라 속에서 사진가가 볼 수 있게 렌즈의 이미지를 반영하는 유리면이다. 그곳에서 이미지는 실재세계를 벗어나 예비로 시각화되고 '탈색되어' 다른 세계, 즉 '이미지'라는 평면적 실재로 들어서게 된다. 그것이 바로 물질세계와, 사진가가 리플렉스 카메라 안의 거울을 통해 바라보는 이미지 세계 간의 차이점이다. 이 차이점이 사진가에게 아이러니한 거리감을 주어 사진가는 실재와 '두 번째 단계'의 관계를 맺게 되며, 결과적으로 사진가가 기록할 수 있는 것은 이런 실재이다. 이러한 기록에 의해 작업에는 아주 미미한 정도라도 양식(style)의 여지가 생기게 된다.

에번스의 양식은 바로 이 두 번째 단계에서 형성된다. 길가의 광고판이 정면을 차지하는 사진에서 풍경은 아주 미세하게 보일 뿐이고, 주택의 실내를 묘사한 광고판의 환영주의적 그림은 카메라가 평면화한 실제 세계와 대조를 이룬다. 그 둘 사이의 균열은 실재와 환영을 ▲ 서로 맞바꾸게 하여 실재가 허상(시뮬라크룸)이 돼 버리는 듯한 느낌을 준다. 또는 쌍둥이 주택의 정면을 찍은 무표정한 사진에서는 강한 조명이 주택의 정면을 평면화하면서 드로잉처럼 묘사하는 듯한데, 그 주택들의 존재를 '복제' 혹은 단순한 사본으로 보는 이런 시각은 시

한 사진기 옆에 서 있는 아제의 모습이 카페 유리문 위로 비치고, 카페 안에 있는 주인의 호기심 어린 얼굴이 거울 같은 표면을 뚫고 나와 마치 마술처럼 겹쳐진다. 이런 겹침으로 인해 앞뒤 공간이 붕괴되면서 단일한 평면이 만들어진다.[4]

사실 아제는 20년대부터 모더니스트의 다양한 감수성에 의해 채택되었다. 상점 창문 위에 비친 '발견된' 몽타주는 초현실주의자들에게조차 초현실주의적으로 보이는 이미지였고, 그가 벼룩시장에 ▲ 서 '수집'한 상품의 수열적 이미지들은 독일 '신즉물주의'가 채택했 • 다. 또한 사진 속 평화로운 프랑스 정원은 정밀주의에서 발달한 '스트레이트 사진' 형식으로 폴 스트랜드, 에드워드 웨스턴(Edward Weston, 1886~1958), 그리고 사회학적이라는 이유로 스트라이커를 비난했던 앤셀 애덤스의 미국적 양식에 걸맞은 숭고한 풍경화이다. 사실 그가 남긴 8000장의 네거티브에서는 너무나 다양한 '아제'가 발견되기 때문에 이 모든 작품을 한 작가(한 사람의 유기적 통일성을 반영하는 일관성과 개인의 의식이 집중된 의도를 지니고 있는 그런 작가)를 중심으로 모으기는 쉽지 않다.

그러나 뉴욕현대미술관이 그렇게 모으고자 했을 때, 그 이유는 사진 '작가'라고 하는 개념이 60~70년대를 거치면서 점차 사진 예술의 본질로 공인받게 된 에번스의 '다큐멘터리 양식'을 통해 부각됐기 때문이다. 이를 이해하기 위해 우리는 머릿속에 두 가지 모순된 개념을 동시에 떠올려야 한다. 첫째는 다큐멘터리 사진은 사진과 현실 세계의 대상물이나 내용들에 대해 완전히 투명하며 어떤 식으로든 상충

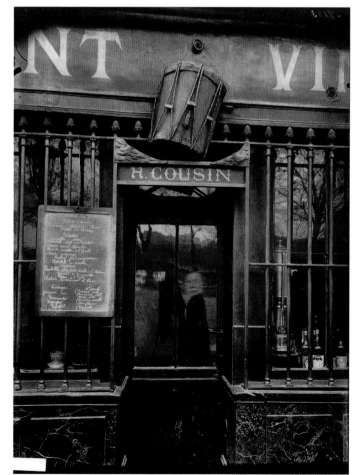

4 • 외젠 아제, 「투르넬 강변의 탕부르 카페 Café 'Au Tambour,' Quai de la Tournelle」, 1908년 실버 젤라틴 프린트(세피아 톤)

5 • 워커 에번스, 「버밍엄의 제강 공장과 사택들 Steel Mill and Company Houses, Birmingham」, 1936년
실버 젤라틴 프린트

플라크르적인 감수성을 반복할 뿐 아니라 그 감수성을 수열적 복제라는 사진의 본성과 결부시킨다. 에번스의 작품 속에서 정면성과 평면화 과정은 이토록 긴밀하게 얽혀 마침내는 제강 공장과 회사의 노동자 주택마저 비현실적이고 언캐니한 '그림'으로 만들어 버린다.[5]

그러나 이렇게 개성적이고, 명확하며, 독창적인 에번스의 **양식**은 사실 FSA 사진 전체의 특징이기도 했다. 예를 들어 규칙적인 문양을 지닌 소작농의 오두막집 정면을 찍은 아서 로스타인(Arthur Rothstein)의 사진에서 조명을 받은 초라한 널빤지가 고급스러운 무늬로 탈바꿈한 풍경에서, 혹은 존 바콘(John Vachon)의 작품 「가판대(Newsstand)」에서 동일한 잡지들의 표지가 반복적으로 배열된 풍경에서 이런 특징들이 발견된다. 사실 FSA 사진들이 '중요한 주제'로서 자연을 기계로 대체했다는 사실에 앨런 트라텐버그가 주목했다고 해도, 워커 에번스를 그 사진의 '작가'로 만들고자 했던 것은 아니었다. 지금 몇몇 학자들이 주장하듯 스트라이커를 그 사진들의 '작가'로 만들고자 했던 것 또한 아니다. 대신 이것은 연구의 범위와 카메라가 지닌 기계적 특수성을 역사의 한 순간에서 만나게 해 '작가성'을 흩트리려는 의도였다.

작가의 죽음

작가라는 개념을 비개인화하는 작업은 아제의 작품을 분석할 때도 적용할 수 있다. 뉴욕현대미술관이 아제의 다양한 작품들을 작가의 단일한 의도를 중심으로 통합하려 한 것은 역사적으로 60년대 중반에 사진이 수집할 가치가 있는 예술 작품으로 갑자기 등장하게 되면서 생긴 일이지만, 또한 이 시기에 '작가의 죽음'이라는 구조주의 선

언이 등장했다는 점과도 관련이 있다. '작가-역할' 혹은 '작가-효과'를 창조적 주체의 자리에 놓는 것, 혹은 그런 주체를 어느 작가나 쉽게 인용할 수 있는 기존의 목소리들이 담긴 텍스트 공간의 미로 속으로 분산시키는 것, 이 모든 것은 작가성을 단지 여러 아카이브가 있는 공간의 효과로 보거나, 혹은 미셸 푸코가 언급했듯이 담론의 효과에 불과할 뿐이라고 보는 것이다. 구조주의 비평가에게 아제 '그 자신'은 그가 작업했던 수많은 아카이브가 가진 다양성의 분산된 원천인 단지 작가-효과일 뿐이다.　RK

더 읽을거리

James Agee and Walker Evans, *Let Us Now Praise Famous Men* (Boston: Houghton Mifflin, 1941)
Lawrence W. Levine and Alan Trachtenberg, *Documenting America, 1935–1943* (Berkeley and Los Angeles: University of California Press, 1988)
Maria Morris Hambourg et al., *Walker Evans* (Princeton: Princeton University Press, 2004)
Molly Nesbit, *Atget's Seven Albums* (New Haven and London: Yale University Press, 1992)
John Szarkowski, *Atget* (New York: Museum of Modern Art, 2000)
Roy E. Stryker and Nancy Wood, *In This Proud Land: America 1935–1943 As Seen in the FSA Photographs* (Greenwich, Conn.: New York Graphic Society, 1973)

▲ 1971, 1977a, 1980, 1997, 2009b, 2010b

1937a

유럽 열강이 파리만국박람회의 각 국가관에서 미술·무역·선전 경쟁을 벌이는 한편, 나치는 뮌헨에서 모더니즘 미술을 대대적으로 비난하는 〈퇴폐 '미술'〉전을 개최한다.

1937년 7월 19일 〈퇴폐 '미술'(Degenerate 'Art')〉전이 나치의 본거지인 뮌헨에서 열렸다. 길 건너편에 새로 준공된 거대한 '독일 미술의 전당(House of German Art)'에서 히틀러가 〈위대한 독일 미술〉전을 개최한 바로 다음날이었다. 나치는 두 전시를 통해 예술에서 인종 유형과 정치적 동기의 보완 관계를 입증하고자 했다. 〈퇴폐 '미술'〉전은 유대인과 볼셰비키의 것인 모더니즘 미술의 퇴폐성을 드러내기 위해 계획됐으며 〈위대한 독일 미술〉전은 아리아인과 국가사회주의자의 것인 독일 미술의 순수성을 보여 주기 위함이었다.(그러나 〈퇴폐 '미술'〉전의 예술가 112명 중 겨우 6명만이 유대인이었다.) 선전장관 요제프 괴벨스(Joseph Goebbels)는 퇴폐 미술이 "독일인의 감정을 모욕하거나, 자연스러운

형태를 파괴해 뒤죽박죽으로 만들거나, 적절한 교범과 예술적 역량이 없음을 드러낼 뿐"이라고 했다. 나치 미술은 그 반명제로 제시됐다. 이들은 "독일인의 감정"을 찬미하는 국가주의적인 주제를 택했으며 대표적인 신고전주의 조각가 아르노 브레커(Arno Breker, 1900~1991)와 요제프 토라크(Josef Thorak, 1889~1952)의 과장된 조각상처럼 신고전주의의 옷을 입고 "자연의 형태"를 강화하는 전통주의적인 양식을 보여 주었다. 대체로 나치의 미학은 모더니즘 미술의 편집증적인 이미지를 조명하면서 나치 미술을 통해 이에 반대했다. 나치는 〈퇴폐 '미술'〉전에서 모더니즘 미술을 비난하는 주요 수단으로 '원시인'이나 어린이, 광인의 미술을 비열하게 사용했고 이런 미술은 종교, 여성,

1 • 뮌헨에서 열린 〈퇴폐 '미술'〉전의 제3전시실, 1937년
다다 벽면이 포함된 남쪽 벽의 돌출된 부분

▲ 1903, 1922

군대에 대한 '불경'이라고 공격했다.[1]

　　그러나 〈퇴폐 '미술'〉전은 다섯 배나 많은 관람자들을 끌어 들이며 〈위대한 독일 미술〉전을 압도했다. 뮌헨에서만 200만 명이 관람하고, 그 후 3년 동안 독일과 오스트리아의 열세 개 도시를 순회하며 거의 100만 명의 관람자를 끌어들인 〈퇴폐 '미술'〉전은 역사상 가장 많은 사람들이 몰려든 모더니즘 미술 전람회였다. 이 전시의 작품들이 정말 혐오스러웠다면 그렇게 많은 관람자가 몰려든 이유는 무엇인가? 모더니즘 미술에 대한 가장 '대중적인' 반응이 과연 분노에서 비롯된 경멸인가? 남몰래 전시된 작품의 가치를 음미하는, 새롭고 심지어 전복적인 성격의 관람자들이 있었는가?(이에 대한 증거도 있다.) 〈퇴폐 '미술'〉전은 수많은 반(反)모더니즘적인 전시회와 반(反)유대적인 영화들, 그리고 분서(焚書) 중 겨우 하나의 사건일 뿐이었다. 게다가 〈퇴폐 '미술'〉전에 전시된 작품은 1937년 한 해에 서른두 곳의 공공미술관에서 압수한 1만 6000개의 모더니즘 작품 중 겨우 650점에 불과했다. 대부분의 작품들은 불태워지거나 '유실'됐으며, 혹은 현찰을 받고 팔렸다. 〈퇴폐 '미술'〉전은 나치가 진보적인 제도를 모조리 추방하며 모더니즘 문화와 기나긴 전쟁을 벌이는 과정에서 하나의 단면에 불과
▲ 했다. 1933년에 나치는 바우하우스를 폐쇄했고, 1935년 히틀러는 모더니즘 미술을 완전히 근절시키라는 명령을 내렸다. 1936년에는 괴벨스가 비(非)나치 미술 비평을 금지했다. 이것이 전체주의 국가의 문화 침투였으며 그들에게 반(反)모더니즘은 정치적으로 중요했다.

신체의 정치학

러시아 미술사학자 이고르 골롬스토크(Igor Golomstock)는 양차 세계 대전 사이에 여러 전체주의 체제들의 미술 정책에는 몇 가지 원칙이
● 있다고 봤다.(그가 말하는 전체주의에는 스탈린주의 소비에트와 파시스트 이탈리아가 포함된다.) 첫째, 이들 국가에서 미술은 이념적 무기로 취급됐으며 둘째, 국가는 문화 제도를 독점했다. 셋째, 가장 보수적인 미술 운동이 공식적인 미술로 지정됐다. 마지막으로 공식 미술을 제외한 다른 모든 양식들은 탄압받았다. 다만 무솔리니 치하에서는 마지막 두 원칙에 예외가 적용됐다. 모더니즘은 여러 면에서 배척됐지만, 항상 그렇지만은 않았다. 모더니즘이 반(反)전통적이거나 반(反)부르주아적이었기 때문이다. 처음에 무솔리니는 파괴의 이데올로기로 미래주의를 포용했다. 모든 전체주의 체제들은 문화와 계급의 오래된 결탁 관계를 지도자와 당, 그리고 국가에 대한 귀속으로 대체했다. 그러나 어떤 체제도 모더니즘의 신체 왜곡에 관대할 수는 없었다. 그래서 나치는 표현주의가 '독일'의 것이었음에도 불구하고 추상보다 더 격하게 매도했다. 나치는 표현주의를 '볼셰비키'라고 여겼다. 나치 당원이었지만 〈퇴폐 '미술'〉전에 많은 작품이 걸린 표현주의자 에밀 놀데에게 이는 통탄할 일이었다. 대체로 모더니즘 미술이 위험한 이유는 독창적인 시각과 단일한 양식, 개인적인 구원 등의 관점에서 개인에게 특권을 부여했기 때문이었다. 이런 '주관론'은 모더니즘 미술에 나타난 왜곡보다 훨씬 전체주의 체제의 공동 규범을 거스르는 것이었다. 전체주의 체제는 정신적으로, 그리고 거의 육체적으로도 대중을 지

2 • 산티 샤빈스키, 「1934-파시즘 기원 12년 1934-Year XII of the Fascist Era」, 1934년 활판 인쇄 포스터, 95.7×71.8cm

도자와 당, 그리고 국가에 예속시킬 필요가 있었기 때문이다.[2] 이런 도식 안에서 개인의 신체는 오로지 신체의 정치만을 나타낼 수 있었다. 나치 군국주의를 우의적으로 형상화한 브레커의 「준비 완료」[3]에서 보듯이 개인의 신체는 종종 소름끼치게 완전무결한 조각상으로 재현됐고, 심지어 남근숭배적인 공격성을 띠기도 했다.

　　한편 모든 전체주의 문화는 각각의 정치 체제를 특정한 상징으로 재현해야 했다. 히틀러는 나치 깃발에 게르만족의 만(卍)자 무늬를 채택했고 이탈리아 파시스트는 당의 로고에 고대 로마 입법자들의 속간(fasces, 막대기 다발에 도끼를 끼우고 붉은 끈으로 묶은 것)을 차용했다. 다른 한편, 전체주의 정치 체제는 특정적이지 않고 초역사적이며 초월적인 것으로 나타내야 했다. 따라서 전반적으로 기념비적인 신고전주의가 사용됐다. 이와 같이 신고전주의 양식으로 복귀하면서 아카데미 장르의 옛 서열이 되살아났고 개작됐다. 왕족의 초상화는 "신격화 경향"을 유지한 채 당 지도자의 초상화가 됐으며 역사화는 "역사적인 혁명"을 주제로 택했다. 여기서 지도자와 당을 위해 헌신한 열사(나치와 파시스트)와 노동자-영웅(스탈린주의자)들은 여전히 신화화 경향을 유지하면서 "역사의 창조자"로 묘사됐다. 풍속화는 노동을 "격렬한 투쟁, 혹은 즐거운 축제"로 묘사했으며 풍경화는 "조국의 이미지로 …… 혹은 사회 변혁의 무대로, 이른바 '산업적인 풍경'으로" 다루어졌다. "역사적인 혁명" 회화는 특히 부담이 컸다. 민족의 역사를 보여 줘야 하지만 전체주의 체제에 이르러야 비로소 가장 위대한 시기가 시작됐다고 해야 하는 모순에 봉착했기 때문이다. 이처럼 제한적

3 · 아르노 브레커, 「준비 완료 Readiness」, 베를린, 1939년 브론즈, 높이 320cm

비에트의 키치적 아카데미즘 역시 달랐다. '사회주의 리얼리즘'은 고대에 기원을 둔 신화에 구속되지 않으면서 현재의 이데올로기에 초점을 맞췄다. 당시 소비에트 문화인민위원 안드레이 즈다노프에 따르면 이는 "노동자들을 공산주의 정신으로 교육하기 위함"이었다.

반모더니즘의 강도 역시 체제마다 달랐다. 무솔리니는 (미래주의 미술에서 합리주의 건축에 이르기까지) 어느 정도 모더니즘 형태가 반동적인 형태와 공존하면서 결합되는 것을 사실상 허용했다. 미국의 비평가 제프리 슈납(Jeffrey Schnapp)이 말한 것처럼 파시즘은 이런 식으로 "미학적 과잉 생산"을 이용해 이데올로기의 불안정성을 메우려 했다. 그런가 하면 스탈린은 구축주의를 탄압했음에도 불구하고 알렉산드 ▲르 로드첸코와 엘 리시츠키 등 몇몇 구축주의 지도자들을 등용하기도 했다. 가장 철저하게 반모더니즘적 태도를 취했던 나치도 원시적인 제례의 형태(예컨대 알베르트 슈페어(Albert Speer, 1905~1981)가 설계한 뉘른베르크 체펠린펠트에 있는 당 회의장)와 선진적인 매체(예컨대 1934년 당 대회를 다룬 레니 리펜슈탈(Leni Riefenstahl, 1902~2003)의 1935년 영화 「의지의 승리」는 나치판 「국가의 탄생」이었다.)를 결합시켰다. 결국 이런저런 방식으로 세 체제 모두 모더니즘과 반동을 결합한 셈이었다. 즉 부르주아의 문화로부터 일탈한다는 점 때문에 모더니즘에 끌렸다가도, 대중을 소외시킨다는 점 때문에 퇴짜를 놓곤 했던 것이다. 심지어 전체주의 체제들은 미디어 스펙터클의 조작 효과를 이용하려 애쓰면서도 고(古)문화라는 공동체의 토대를 희생하는 것은 꺼렸다.

파시즘에 대항하여 사회주의자와 공산주의자가 연합한 프랑스 인민전선을 이끌었던 레옹 블룸(Léon Blum) 정권하에서 개최된 1937년 5월 파리만국박람회에서는 이런 갈등과 모순의 일부가 표면화됐다. (전통적인 것과 현대적인 것을 아우르는) 몇몇 미술 전시와 수많은 국가별 전시관으로 구성된 박람회 부지는 앵발리드에서 센 강을 건너 트로카데로까지 이어졌으며 그 가운데 (과거 박람회들의 상징이었던) 에펠탑이 서 있었다. 어떤 전시관은 미술과 무역 관련 전시에 중점을 뒀고, 어떤 전시관은 민족의 포토몽타주 내러티브를 전면에 내세웠다. 두 종류의 전시를 결합시킨 전시관도 있었다. 평화를 약속하는 국제적인 박람회로 의도됐지만(박람회장의 북쪽 끝에는 평화의 탑이 위치했다.) 만국박람회는 문화 전쟁으로 얼룩졌고 이는 곧 실제 군사 충돌로 이어졌다. 스 ●페인 내전은 이미 진행 중이었다.

주요한 대립은 센 강의 우안 이에나 다리 바로 위쪽에서 일어났다.[4] 그곳에는 보리스 이오판(Boris Iofan, 1891~1976)이 설계한 소비에트관과 알베르트 슈페어가 설계한 독일관이 인접해 있었다. 보리스 이오판은 스탈린 체제의 최고 건축가였고, 알베르트 슈페어 역시 히틀러 독재 정권이 배출한 최고의 건축가였다. 슈페어는 회고록 『제3제국의 중심에서』(1970)를 통해 소비에트관의 비밀 스케치가 자신의 설계에 영향을 주었다고 밝혔다. "높은 기단 위로 33미터 높이에 달하는 한 쌍의 인물 조각상이 독일관을 향해 위풍당당하게 전진하고 있었다. 그래서 나는 견고한 기둥들을 세우고 그 위에 입방체를 높이 얹을 생각을 했다. 이것은 소비에트의 맹공격을 저지하는 것처럼 보였다. 한편 발톱으로 독일 만자 기장을 움켜쥔 독수리가 탑 꼭대기

인 시나리오에서 최고의 영웅은 우의적인 인물이거나 이미 죽은 사람이었다. 이런 우의적인 방식과 죽음에 대한 예찬은 전체주의 건축에도 만연했다.

그러나 전체주의라는 용어에는 좀 모호한 구석이 있는데, 이 용어는 나치즘과 파시즘(둘은 같다고 보기 힘들다.)이 정치적으로 공산주의에 대항해 투쟁했다는 근본적인 사실을 무시하고 있다. 예술적인 측면만 봐도 세 가지 체제의 신고전주의적 경향은 다르게 전개됐다. 나치가 육중한 신고전주의 양식을 빌려 아리아인의 독일을 고대 그리스의 전사적 후예로 표현했다면, 파시스트는 날렵한 신고전주의 양식 ▲으로 파시스트 이탈리아를 고대 로마의 현대판 부활로 제시했다. 소

4 · 파리만국박람회의 나치관(왼쪽 위), 소비에트관(오른쪽 위), 이탈리아관(아래), 1937년

과 붉은색으로 우묵하게 박은 독일 기장을 비롯해 독일관의 외장 전체가 석회암으로 마감됐다. 줄무늬 파사드도 현대적으로 보일 수 있겠으나, 이것 역시 그저 기둥과 엔타블러처(기둥 위의 수평부)라는 고전적인 참조를 '순화'한 것에 불과했다. 사실상 독일관은 순수한 기념물을 가장한 전형적인 혼성모방이었다. 탑은 고전적인 신전을 암시하는가 하면, 전시 공간은 중세 교회를 떠올리게 했다. 중세 교회의 '후진(apse)'에 해당하는 부분에는 최근 사망한 나치 최고의 건축가이자 슈페어의 전임자였던 파울 트로스트(Paul Troost)가 설계한 '독일 미술의 전당'의 웅장한 모형이 세워졌다. 이것은 그야말로 죽음의 건축에 적절한 '제단화'였다. 이렇게 역사를 끌어다 쓴 독일관에서 문제가 되는 것은 역사를 포섭하고 사실상 능가하겠다는 오만방자한 야심이었다. 그리고 이런 야심은 계획적이었다. 실패한 예술가이자 아마추어 건축가인 히틀러는 슈페어와 함께 건축에 대한 '유적 이론(ruin theory)'을 고안했다. 이에 따라 (히틀러가 재건하려는 새로운 베를린을 위해 슈페어가 착안한 거대한 대회관과 같은) 나치의 구조물들은 모든 후손들이 나치의 영광스러운 유적 앞에서 경외감을 느끼도록 천년왕국의 천년을 넘어 존속할 수 있게 지어져야 했다. 따라서 신고전주의에서 이미 '죽음을 맞이한' 나치의 미학은 시간을 사후적으로 지배하려 했다. 시간을 지배의 스펙터클로 변화시키려 한 것이다. 스펙터클이 만들▲어 낸 새로운 '인류'에 대한 글에서 발터 벤야민은 아마 이것을 염두에 둔 듯하다. "나치의 자기 소외는 스스로의 파멸을 최고의 미적 쾌락으로 경험할 수 있는 정도에까지 이르렀다."

모더니즘의 역습

20세기의 첫 20년 동안 대부분의 모더니즘 미술에서 사라졌던 인간●의 형상이 20~30년대 '질서로의 복귀'와 함께 돌아왔는데 이것은 반동적인 미술에서뿐 아니라 신체를 지도자, 당, 그리고 국가와 동일시하는 반민주적인 정치에서도 마찬가지였다. 소비에트의 노동자나 농장 소녀는 사실적인 인물이라기보다는 공산주의적 노동에서 동지애와 평등을 우의적으로 나타낸 전형이었다. 독일관의 측면에 위치한 토라크의 「기념비적 군상(Monumental Groups)」도 마찬가지로 우의적이었지만, 내용 면에서는 반대였다. 남자 누드 한 명과 여자 누드 두 명으로 이루어진 토라크의 3인상은 양성의 차이를 주장했다. 이런 주장은 전반적으로 나치 조직을 지배하는 엄격한 분할과 일치했지만, 여기에는 심리적인 의미가 함축돼 있다. 나치의 이상이 반영된 남근 숭배적인 신체 자아는 그가 공격할 '여성적인' 타자를 필요로 한다. 그 타자는 유대인, 볼셰비키, 동성애자, 집시 등 여러 가지로 재현됐다.

센 강 건너편의 이탈리아 조각상은 또 달랐다. 이 조각들은 (이탈리아 국가관과 마찬가지로) 파시스트를 고대 로마와 연결시키려 했다. 그러나 과거에 생기를 불어넣기보다 현재를 화석화했고, 이탈리아의 신화적 역사를 키치스러운 가장무도회로 격하시켰다. 공화인민전선의■통제하에 있었던 스페인관에 전시된 포토몽타주 중에서는 두 여인을 찍은 두 장의 사진이 눈에 띈다.(매체의 변화가 중요하다.) 살라만카의 전통 의상을 몸에 두른 왼쪽의 여인은 마치 민간전승의 물신과 같은

에서 러시아 조각상을 내려다보게 했다. 나는 이 건축물로 금메달을 받았고 소비에트의 건축가도 금메달을 받았다."

슈페어의 언급대로 두 나라의 전시관은 효과적인 프로파간다의 대등한 사례처럼 보인다. 하지만 공통점은 그것뿐이다. 소비에트의 구조물은 베라 무히나(Vera Mukhina, 1889~1953)가 조각한 철갑의 「공장 노동자와 집단 농장 소녀(Industrial Worker and Collective Farm Girl)」를 세계사의 무대 위로 밀어 올리는 역동적인 받침대 구실을 했다. 역사의 새로운 영웅인 프롤레타리아를 조각적으로 구현한 것이다. 이 앙상▲블과 러시아 구축주의자 블라디미르 타틀린이 제안한 「제3인터내셔널을 위한 기념비」(1920)를 혼동하는 사람은 아무도 없을 것이다. 이 우의적인 인물상은 스탈린의 소비에트를 재현한 것으로, 특히 산업화를 추진하고 농업을 집단화하려는 스탈린의 5개년 계획을 의미했다. 그러나 「제3인터내셔널을 위한 기념비」처럼 소비에트관은 공장과 농장에 대한 공산주의의 상징인 망치와 낫의 결합을 통해 역동적으로 상승했다. 이런 진격의 움직임은 독일관에 의해 저지됐다. 독일관은 민족관과 역사관이 매우 다른 이 제국주의 열강을 짓누르는 사원과 같았고, 노동의 형상이 아니라 당의 상징으로 완결됐다.

강철 구조물이 현대적으로 보일지도 모르지만 받침대 사이에 금색

5 • 파블로 피카소, 「게르니카 Guernica」, 1937년
캔버스에 유채, 349×777cm

자신의 위치에 부담을 느끼는 듯 묵묵히 완고하게 서 있다. 반면 실물보다 큰 오른쪽 여인은 의용군의 제복을 입고 마치 고함을 외치는 것처럼 입을 벌린 채 관람자를 향해 성큼 다가온다. 여기서 보이는 은유는 공화주의 저항 세력이라는 호전적인 나비가 국가주의 전통이라는 고치에서 태어난다는 변태에 관한 것이다. 작품 설명에는 이런 내용이 있다. "그녀를 감싸고 있는 미신과 고통, 태곳적의 노예 상태로부터 벗어나 미래의 발전에 적극적으로 참여할 수 있는 여자가 태어난다." 파시스트 인물상과 달리 그녀는 자유로운 미래의 이름으로 과거와 결별하지만, 소비에트의 인물상과도 달리 사진의 특수성을 이용한 그녀의 투쟁은 사실적인 것이 된다.

그리고 그것은 사실이었다. 1936년 2월 스페인 인민전선이 선거에 승리하자 그해 7월 프랑코 총통은 군사 반란을 일으켰고, 프랑코의 국가주의자와 공화주의자 사이에 3년간의 내전이 일어났다. 히틀러와 무솔리니는 적극적으로 국가주의자를 원조했고, 스탈린은 은근히 공화주의자들을 지원했다. 스페인 국가관의 호전적인 여인상 뒤에서 이런 전쟁이 벌어지고 있었던 것이다. 전시관은 다양한 층위에서 민주적인 저항과 모더니즘 미술을 연결시켰다. 호세 루이스 세르트(Josep Lluis Sert, 1902~1983)가 설계한 르 코르뷔지에를 연상시키는 건축물과 주요 전시품뿐 아니라 전시회의 중심이었던 공화주의를 위해 제작된 두 점의 저항 회화인 미로의 「항거하는 카탈루냐 농부」와
▲ 피카소의 「게르니카」는 모더니즘 미술이었다.[5]

'독일 콘도르 군단'이 1937년 4월 26일 게르니카의 바스크에 폭탄을 투하하기 1년 전, 마드리드 프라도 미술관의 상징적인 관장이 된 피카소는 당시 자신의 입체-초현실주의 혼성 작품에서 끌어낸 모티프와 형태를 사용해서 6주 만에 「게르니카」를 그렸다. 이 거대한 회화 작품은 무서움에 떨고 있는 네 명의 여인을 보여 준다. 한 명은

화염에 휩싸인 집에서 떨어진다. 도망치는 다른 두 명은 공포로 일그러져 있다. 네 번째 여자는 죽은 아이를 팔에 안고 비명을 지른다. 사지가 절단된 병사가 땅에 누워 있는가 하면, 말은 괴로워 울부짖고 황소는 우리의 눈을 뚫어져라 응시한다. 뒤죽박죽이 된 이 세계에서는 짐승들마저 인간이 박탈당한 인간성을 소유하고 있는 듯하다. 피카소는 형체들을 피라미드 형태로 집결시키고 무채색의 가라앉은 분위기로 표현함으로써 이 모든 잔해들을 끌어모았다. 그러나 피카소가 보여 준 천재성은 그가 직접 고안해 낸 입체주의의 파편화와 초현실주의의 왜곡을 분노의 표현으로 변형한 데 있다. 이 작품은 정치적 현실에 참여한 모더니즘 미술이다. 나치의 폭격에 대한 반격이자 스페인의 "보물 같은 예술"을 모독했다고 국가주의가 공화주의자들에게 씌운 혐의에 대한 응수였다. 「게르니카」는 또한 전체주의 정권의 신화적 역사에 공공연히 맞서면서 정치 예술은 사회주의 리얼리즘적일 수밖에 없고 모더니즘 미술은 공적일 수 없다는 반동적인 믿음에 반박한다. 여기서 모더니즘은 지시성(referentiality), 책임감, 그리고 저항성과 화해한다. 한 나치 장교가 「게르니카」 앞에서 피카소에게 "당신이 한 것입니까?"라고 묻자 피카소는 "아니오. 당신이 한 일입니다."라고 대답했다.　　**HF**

더 읽을거리

Dawn Ades and Tim Benton (eds), *Art and Power: Europe Under the Dictators 1939–1945* (London: Thames & Hudson, 1995)
Stephanie Barron (ed.), *"Degenerate Art": The Fate of the Avant-Garde in Nazi Germany* (Los Angeles: Los Angeles County Museum of Art, 1991)
Igor Golomstock, *Totalitarian Art* (London: Icon, 1990)
Boris Groys, *The Total Art of Stalinism*, trans. Charles Rougle (Princeton: Princeton University Press, 1992)
Eric Michaud, *The Cult of Art in Nazi Germany*, trans. Janet Lloyd (Palo Alto: Stanford University Press, 2004)
Jeffrey Schnapp, *Staging Fascism* (Palo Alto: Stanford University Press, 1996)

▲ 1937c

1937b

나움 가보, 벤 니콜슨, 레슬리 마틴이 런던에서 『서클』을 출간하며 기하 추상의 제도화를 공고히 한다.

1937년 7월 런던 갤러리에서 열린 〈구축적 미술〉전에 맞춰 발간된 『서클: 국제 구축주의 미술 개관』은 러시아 조각가 나움 가보(Naum Gabo, 1890~1977)와 영국 화가 벤 니콜슨(Ben Nicholson, 1894~1982), 그리고 건축가 레슬리 마틴(Leslie Martin, 1908~2000)이 편집한 특별한 의미가 있는 자료다. 그것은 두 개의 상반된 방식으로 읽을 수 있다. 20년대의 역사적 아방가르드의 특징인 유토피아주의의 임종사로 볼 수도 있고, 혹은 이들이 새 인물들의 영입과 제도화되는 단계로 나아가는 첫발자국으로 볼 수도 있다. 처음에는 잡지로 발행하려 했지만 결국 두꺼운 연감으로 1회만 발행된 이 책은 그 내용과 구성을 자세히 살펴볼 가치가 있다.

디자인에서는 확실하게 눈길을 끄는 부분이 없다. 도판은 텍스트와 따로 떼서 전통적인 방식으로 모아 놓았고 타이포그래피도 평범하다. 텍스트와 이미지가 명확하게 분리된 것은 매체에 따라 미술 작업을 구분하는 아카데미의 분류법을 책의 구성에서도 엄격하게 적용한 결과다. 처음의 세 장은 각각 회화, 조각, 건축에 할애돼 있고, 도판 삽입 방식은 '구축적 미술'의 선구적 1세대의 작품과 당시(대부분 영국에서) 활동하던 미술가와 건축가의 작품을 섞어서 각 분야에서 역사적인 연속성을 강조하는 방식으로 구성됐다.

단지 '미술과 생활'이란 제목이 붙은 마지막 네 번째 장만 『서클』이 필적 또는 대응 중이었던 소규모 아방가르드 출판물들에서 공히 나타난 개방적 학제성의 입장을 전할 뿐이다. 이 장에 실린 소량의 도판은 앞부분에 비해 이 부분이 덜 중요하다고 본 편집자들의 평가를 ▲ 나타낸다. 이 책을 구성하는 글들의 주제는 서로 연관성이 없다. 여 ● 기에는 바우하우스의 전 교장 발터 그로피우스가 쓴 미술교육에 관한 글, 발레 뤼스의 스타 레오니트 마신이 쓴 무용에 관한 글, 1935 ■ 년부터 런던에 살았지만 『서클』이 출판된 몇 주 후에 시카고의 뉴바 ◆ 우하우스의 교장으로 임명된 라슬로 모호이-너지가 쓴 「빛의 회화」, 엘 리시츠키의 구축주의 북 디자인의 열렬한 지지자였으며 펭귄북스 출판사의 타이포그래피 디렉터로서 이 분야에서 일어난 신고전주의 회귀론의 가장 강력한 지지자 중 한 사람이 된 얀 치홀트가 쓴 타이포그래피에 관한 글, 자연에서 볼 수 있는 기하학적 형태와 건축적 기능주의의 구조적 원칙에 대한 지루한 비교를 했지만 1929년에 첫 영역본이 나온 카를 블로스펠트의 성공적인 책 『미술의 원형』의

무기력한 모방에 불과했던 체코 건축가 카렐 혼지크가 쓴 「생명공학(biotechnics)」, 그리고 마지막으로 미국의 역사학자 루이스 멈포드가 쓴 「기념비의 죽음(The Death of the Monument)」 등이 실려 있었다. 온갖 향이 뒤섞인 방향제 같은 이 장에서 여러 기고문들의 공통분모를 강조하려는 시도가 보이지 않는다면, 그것은 아마도 『서클』의 편집자들이 책 앞부분에 실린 필자를 알 수 없는 짧은 논설과 가보가 쓴 장문의 글 「미술에서의 구축적 개념(The Constructive Idea in Art)」에서 이미 그 임무를 수행했다고 느꼈기 때문일 것이다.

당시 정치적 지평선 위로 일종의 위기가 점점 모습을 드러내고 있
▲ 었다는 점을 고려한다면(『서클』의 발간 직전인 1937년에 열린 파리 만국박람회에서는 소비에트관과 독일관의 경쟁적 대치 상황으로 이 위기가 분명해졌다.) 필자 불명의 이 논설은 돌이켜 보면 낙관주의에 빠져 너무도 순진한 모습을 드러낸다. 이 단문의 논설은 다음과 같이 시작한다. "새로운 문화적 단일체가 오늘날 우리 문명에서 일어난 근본적인 변화로부터 서서히 발생하고 있다." 『서클』의 목적은 선언이 아니라 여러 나라에서 동시에 일어나는 "오늘날 미술의 구축적 경향"의 실천가들에게 정보를 전달하고 대중에게 직접 다가가기 위해 "개인 기업에 대한 의존"에서 벗어나는 것이었다. 이 글은 "우리는 공통의 기본 원칙을 명확하게 하고 작업들 간의 관계뿐 아니라 이런 미술의 형태와 사회질서 전체와의 관계를 증명하기를 희망한다."라고 결론을 내린다. 연이어 게재된 가보의 글도 같은 논조를 띤다. 가보는 "과거의 문화 체계 중 어떤 것도 남겨 두지 않았던" 혁명의 시대가 지난 후 『서클』이 존재했음을 인정하면서도 다음과 같이 주장했다. "물질적 파멸로 나아가는 길이 아무리 길고 깊다 해도 최종 결과에 대해 갖는 우리의 낙관주의를 더 이상 빼앗아 갈 수는 없다. 왜냐하면 우리는 지금 이 관념의 영역 안에서 재구축의 시기로 들어서고 있음을 알기 때문이다."

"사회질서", "재구축의 시기" 같은 표현은 제1차 세계대전의 여파 ● 속에서 활개를 치던 '질서로의 복귀'와 동일한 의미를 지니고 있다. ■ 특히 이런 표현들은 《에스프리 누보》에서 르 코르뷔지에가 옹호했던 모더니즘의 영향을 받았다. 마치 이 유산을 강조하려는 듯 『서클』은 파리 문화의 집에서 공산당의 후원으로 개최됐던 유명한 공개 심포지엄 '리얼리즘 논쟁'에 참여했던 르 코르뷔지에의 발표 내용을 게재했다. 여기서 르 코르뷔지에는 여전히 기계 예찬에 열광하는데, 이런

▲ 1923　　● 1919　　■ 1929, 1947a　　◆ 1926, 1928b　　▲ 1937a　　● 1919　　■ 1925a

그의 입장은 『서클』에서 건축 부분에 포함된 레슬리 마틴의 「전환의 상태(The State of Transition)」에서 되풀이됐다. 그리고 르 코르뷔지에의 순수주의가 입체주의의 분석적 '과잉'에 대한 반동인 것처럼, 가보는 '구축적' 미술가의 임무를 입체주의의 '혁명적 폭발'이 만든 백지 상태에서 새로 건설하는 것으로 생각했다. 그에게 아방가르드 미술의 비판적 기능(특히 다다를 겨냥했다.)은 이제 과거의 일이었다.

삶의 논리는 영원히 지속되는 혁명을 견디지 못한다. …… 비판적 기능이 삶의 부정적 측면을 겨냥하더라도 구축적 사고는 미술이 비판적 기능을 수행하는 것을 기대하지 않는다. 좋은 것은 보여 주지 않으면서 나쁜 것만 보여 주면 무슨 소용이 있겠는가?

르 코르뷔지에가 1918년의 『입체주의 이후』에서 말한 것처럼 마침내 가보는 자신의 입지를 강화하기 위해 미술과 과학의 유사성을 이용한다. "우리는 혁명이 가장 완전한 상태로 존재해 왔던 우리 문화의 두 영역, 소위 과학과 미술에서 우리의 낙관주의를 위한 효율적인 버팀목을 찾을 수 있다." 가보는 이 새로운 미술이 아인슈타인의 상대성이론을 '도해'한다는 식으로 써 왔던 입체주의의 상투적 문헌에 대해 비판적이었으며 미술의 생산물과 과학의 생산물을 외형만 보고 비교하는 것에 대해 경고한다.(이상하게도 『서클』에 참여한 유일한 과학자 J. D. 버널(J. D. Bernal)은 자신의 글 「미술과 과학자(Art and the Scientist)」에서 그 함정에 완전히 빠졌다.) 미술과 과학은 직접적으로 연결되지는 않지만 동일한 '세계관', 즉 '보편 법칙'을 향한 모색이라는 점을 공유한다. 이 문제에 관해 가보와 르 코르뷔지에 사이의 결정적인 입장 차이는 이런 '보편

법칙'을 표현하는 데 가장 적합하다고 생각한 양식이 무엇인가 하는 것이었다. 두 사람은 기하학적 형태로 약호화될 새로운 인간주의에 대해 논하지만 르 코르뷔지에가 미술에서 인간 형상을 필요로 한 반면, 가보는 자신의 프로그램에서 기하학적 추상을 '초석'으로 생각했다. 그는 "(구축적 개념이) 드러내는 보편 법칙은, 선, 색, 형상 같은 시각예술의 요소들이 세계의 외형적 측면을 연상시키는 것과 무관하게 고유한 표현의 힘을 가지고 있고 이 요소들의 생기와 작용은 자율적 심리 현상으로서 인간의 본성에 뿌리를 두고 있다는 것이다."고 말했다.

이 프로그램의 모호함이 가장 뚜렷이 드러나는 곳은 『서클』에 실린 현대 회화와 조각에 관한 부분이다. 『서클』은 위에서 언급했던 초기 선구자들(아르프, 브랑쿠시, 칸딘스키, 클레, 말레비치, 메두네츠키, 모호이-너지, 페프스너, 피카소, 토이버-아르프, 타틀린)의 작품 선집 외에도 선배들이 설정한 범위 내에서 작업하는 2세대 추상 미술가들의 당시 작품에 대해 폭넓게 개관한다. 1930년과 1932년 파리에서 발간된 《원과 사각형(Cercle et Carré)》 그리고 《추상-창조(Abstraction-Création)》는 『서클』처럼 전시회를 개최하는 발판으로 사용됐는데, 이 잡지들에 실린 가보와 그의 추종자들의 최근 미술은 당시의 표현으로, '비대상적'이라는 점 외에는 특징이 없는 중산층 취향의 아카데미화된 기하학적 추상이었다.

이들의 회화는 상당히 다양하다. 독일인 프리드리히 포어뎀베르게-길데바르트(Friedrich Vordemberge-Gildewart, 1899~1962)의 후기 말레비치적 구성은 스위스의 한스 에르니(Hans Erni, 1909~2015)의 타원형과 전혀 관계가 없다. 영국인 존 파이퍼(John Piper, 1903~1992)의 서로

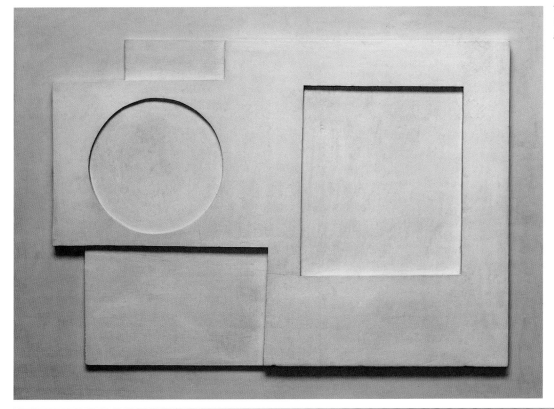

1 • 벤 니콜슨, 「1934(부조) 1934(relief)」, 1934년
조각된 합판에 유채, 71.8×96.5cm

연결된 화려한 입체는 벤 니콜슨의 백색 부조에서 보이는 정사각형과 원의 고요한 대립[1]이나 프랑스인 장 엘리옹(Jean Hélion, 1904~1987)의 부유하는 형태[2]와도 닮지 않았다. 그러나 그 회화들은 모두 구상적이다.(형상과 배경의 이중성에 대한 의문이 어디에도 없고, 각 작품에서 여러 형상이 중립적 뒷배경 위에 놓인 점에서 그렇다.) 더욱이 그 회화들은 모두 어떤 가정에 근거를 두는 것 같다. 그 가정이란 만약 미술이 가보가 만든 '보편 법칙' 같은 것을 표현하는 것이라면 미술에 요구되는 것은 경쟁하는 형상들이 평정 상태를 이루는 것이다. 가끔 이런 방법은 우아한 구성을 탄생시키기도 했지만 쉽게 이해되는 장식적인 작품을 내놓는 데 그치기도 했다. 『서클』을 통해 초국가적인 '새로운 문화 단일체'의 증거로서 널리 알려진 이 후기입체주의 양식은 실제로 빠른 속도로 국제 양식이 돼 가고 있었다. 이 양식의 주요한 형식적 해결책은 균형을 잡는 행위다. 이 양식이 빠르게 확산된 주된 이유는 이 양식으로 인해 추상이 예봉(銳鋒)을 상실했기 때문이다.

『서클』에서 현대 조각에 할애된 부분은 다루는 작품의 폭이 그다지 넓지는 않지만 비슷한 문제점을 갖고 있었다. 칼더의 모빌을 제외한 대다수의 작품들은 좌대에 놓인 나무나 대리석 조각이었다. 바버라 헵워스와 헨리 무어는 루이스 멈포드가 이 책에 쓴 글에서 비난했던 바로 그 '기념물'의 전통적인 개념에 대한 어떤 반감도 없었다. 이런 문제에 관해 가장 인상적인 입장을 표명한 사람은 가보일 것이다. 그의 글 「조각: 공간에서 깎기와 구축하기(Sculpture: Carving and Construction in Space)」는 완전히 정반대의 입장을 대변하기 때문이다. 그는 1920년의 「키네틱 조각(Kinetic Sculpture)」 같은 초기 작품들을 게재하면서 "키네틱 조각이라기보다 키네틱 조각의 개념에 대한 설명에 가까운" 실험작에 불과하다고 평가절하하게 된다. 그리고 그는 과거의 경쟁 상대 타틀린의 이론, 즉 형태는 물질의 특성에 따라 결정되어야 한다는 이론을 거의 전유하다시피 하지만, '절대적' 형태(절대적이라서 물질에 좌우되지 않는)라는 개념을 옹호하는 것으로 결론 맺는다. 또한 가보는 공간을 조각적 물질로서 도입하기 위해 1920년에 쓴 「리얼리즘 선언문(Realist Manifesto)」에 대한 해명을 반복하는 동시에 지난 몇 년 동안 플렉시글라스로 해 오던 가상의 볼륨을 육중한 석조로 번안할 때 발생하는 정반대의 가능성을 옹호한다. 그는 조각은 권력에 대한 가장 효율적인 상징이라고 옹호하면서 글을 끝맺는데(가보는 이 미술이 "이집트 일반 대중에게 신뢰와 진실에 대한 확신, 그리고 왕 중 왕인 태양의 전지전능"을 전했다는 점에서 칭찬한다.) 이런 발언은 아리스티드 마욜이나 아르노 브레커의 글에서 나올 법한 말이다. 예상대로 가보의 다음 작품들은 기념비의 축소 모형이었다. 벤자민 부클로가 말했다시피 결국 가보가 이 모형을 크게 확대했을 때(1957년에 완성돼서 로테르담의 비엔코프 백화점 앞에 설치됐다.) "긴장과 구조적 기능인 척하는 청동선의 그물망"에서 가장 뚜렷하게 나타나는 "구조적 요소와 물질적 요소 사이의 모순"은 타틀린의 유산을 극적으로 배반하는 것 같다.

'구축적' 미술 대 구축주의

가보는 자신의 미술을 '구축적(Constructive)'이라고 명명했고 일군의

미술사학자들에게 그가 구축주의의 합법적인 대변인이라고 설득하는 데 성공했지만(그 주장을 받아들인 앨프리드 바도 여기에 포함된다.) 사실 그는 구축주의자는 아니다. 그는 조각은 관람자의 사고에 직접적으로 호소하고 의식의 이미지로서 해석될 수 있는 합리적인 사고의 구현물이라고 생각했다. 즉 단순한 형태(대칭과 포물선)를 가진 물질의 투명성(플렉시글라스)을 통해 조각의 핵심에 접근하게 될 것이며, 부피와 표면은 그 핵심으로부터 나온다. 이처럼 조각에 대해 근본적으로 구상적인 착상은 그가 반대했던 로드첸코와 오브모후 그룹의 구축주의와 큰 차이가 있으며 카타르지나 코브로와도 많이 달랐는데, 코브로의 반기념비적 태도는 가보의 입장에 대한 가장 적절한 반박이었다.(또한 대부분의 모더니즘 조각에 대한 비판이기도 하다.)

구축주의 프로그램과 『서클』의 프로그램의 중요한 차이점으로 두 가지를 들 수 있다. 첫째, 이 영국 출판물에는 정치에 대한 흔적이 전혀 없다. 가보는 구축적 개념이 "물질의 가치를 삶에서 직접 구축할 것을 미술에 강요하면 안 된다."라고 훈계했는데, 이는 확고하게 비정치성을 드러낸다고 말할 수도 있다. 미술의 생산과 배포의 새로운 방식에 대한 방대한 질문은 소비에트 아방가르드의 열띤 논의의 대상이었지만 『서클』의 글에서는 완전히 무시됐다. 작품이 미술가의 작업실을 떠난 후에 어떻게 될 것인지에 대한 유일한 암시는 앞에서 언급한 "개인 기업에 종속"됐을 때의 폐해를 그대로 인용한 것뿐인데 이는 아마 아르 데코의 현상을 염두에 둔 것으로 보인다. 이것은 이 책의 편집자들이 그들 자신의 미술이 부르주아 가정의 장식품으로 전락할까 두려워하고 있음을 분명하게 보여 주는 것이기도 하다.

둘째, '구축적' 미술과 구축주의 미술의 주요 차이점은 구성에 대한 논쟁과 관련이 있다. 구축주의 미술가들에게 전통적인 구성의 질서는 파괴돼야만 하는 것이었다. 왜냐하면 그 질서가 이끌어 낸 미학적 선택의 주관적 자의성과 그 질서의 형식적 장치에 대한 해묵은

2 · 장 엘리옹, 「평형 Equilibre」, 1933년
캔버스에 유채, 81×100cm

▲ 1931b, 1934b ● 1955b ■ 1914, 1921b ◆ 1900b, 1937a ▲ 1921b ● 1928a ■ 1925a

규범(균형, 위계)은 모두 구축주의 미술가들의 입장에서는 차르 체제의 권위주의적 사회질서의 암호였으며 혁명 사회에서는 존재할 여지가 없기 때문이다. 그들은 작품의 물질적 특질과 사용 과정에 따라 작품을 조직화하는 방법을 찾기 위해 온갖 노력을 기울였다. 즉 그들이 구축이라고 부른 것은 바로 이런 방식으로 만들어진 '객관적인' 조직화이다.(주관적이고 자의적인 구성과는 반대다.) 만약 1921년에 이 문제가 논
▲ 의됐던 인후크(모스크바)의 논쟁에 가보가 참여했다면 자신이 소수파의 일원에 불과하다는 것을 깨달았을 것이다.

그러나 가보의 글을 보건대 로드첸코과 그의 동료들이 구성과 구축 사이에 세운 엄격한 대립은 1937년에 완전히 효력을 잃는다. 더욱이 러시아 밖에서 비구성적 미술의 가능성을 지지하는 사람은 거의
● 없었다.(지지자들 중 가장 논리가 분명한 사람은 블라디슬라프 스트르제민스키였는데, 그의 작품은 《추상-창조》에 정기적으로 실렸음에도 불구하고 서구에 거의 알려지지 않았다.) 그렇지만 가보가 미술과 과학의 관심사들이 하나로 수렴한다는 환상을 반복적으로 품은 것을 고려해 보면 그 당시 한 최신 경향은 『서클』의 편집자들, 특히 가보의 마음에 들었어야 했다. 그 최신 경향
■ 이란 취리히에서 막 시작된 막스 빌의 구체미술이다.(『서클』이 여기에 대해 몰랐을 수 있지만, 빌이 그들과 친분이 있으므로 그렇지는 않았을 것이며 어쩌면 『서클』 편집자들이 검열했을 수도 있다.)

◆ '구체미술'이라는 용어는 빌이 아니라 테오 판 두스뷔르흐가 만든 것이다. 데 스테일 운동을 이끈 것으로 잘 알려진 네덜란드 미술가 판 두스뷔르흐는 파리를 거점으로 활동하면서 1930년에 《아르 콩크레(Art Concret, 구체미술)》라는 작은 잡지(한 번만 발행됐다.)를 중심으로 새로운 미술가 그룹을 결성하려 했다. 그는 이 잡지에서 미술이 제작되기 전에 수학적 계산으로 완전히 프로그래밍되는 미술을 지지했다.("우리는 예술적인 필치를 거부한다." 연쇄살인범 칼잡이 잭의 방식으로 만들어진 회화는 형사, 범죄학자, 심리학자, 정신분석학자의 관심만 끌 수 있다.") 하지만 두스뷔르흐의 출판물은 아무 영향력도 발휘하지 못했으며 그가 몇 달 뒤 스위스 요양원에서 생을 마감했기 때문에 그룹도 결성되지 못했다. 그러나 빌은 판 두스뷔르흐의 검은색, 회색, 흰색의 「산술적 구성」[3]을 변형한 「산술적 드로잉」에서만큼이나 그의 선언에서도 많은 영향을 받았다. 「산술적 구성」에서 하나의 형상 안에 다른 형상이 있는 '러시아 인형' 논리는 단순한 대립(비스듬하게 놓인 검은 정사각형이 그보다 네 배 큰 흰 정사각형 안에 있는)을 각 요소들의 배치를 정확하게 결정하는 연역적 구조로 변환한다. 빌의 미술은 판 두스뷔르흐의 후기 캔버스의 적나라한 단순성을 결코 달성하지 못하게 된다. 즉 빌은 '좋은 취향'을 결코 없앨 수 없었고, 색채처럼 양으로 나타낼 수 없는 미학적 요인들을 순수하게 주관적으로 받아들임으로써 자신의 프로그램된, 선험적 미술의 개념을 망쳤다고 할 수 있다.

그러나 최소한 이론의 차원에서 빌의 개념은 『서클』이 제시한 후기 입체주의적, 구성적 모델이 별로라고 생각했던 추상미술가들에게 하나의 출구를 제시해 줬다. 아니면 그들은 몬드리안에게 의지할 수 있었고, 많은 이가 실제로 그렇게 하고 있다고 생각했지만 그것은 대단한 오해였다. 그 오해의 일부는 몬드리안이 『서클』과 이와 유사한 다른 출판물들에 호의적으로 투고한 글에서 비롯됐다. 누군가 몬드리안의 최근 회화 몇 점과 함께 『서클』에 실린 그의 장문의 글 「조형예술과 순수 조형예술(Plastic Art and Pure Plastic Art)」을 주의 깊게 읽었다면 "신조형은 구축적인 만큼 해체적이다."라는 그의 선언을 발견했을 것이며 그의 궁극적인 목표가 『서클』이 지지하는 미술가들의 목표와 달리 형상의 파괴라는 점을 알아차릴 수 있었을 것이다. 그러나 아무도 이를 알아차리지 못했고 구상적 추상미술은 문화 엘리트의 가내 수공업이 됐다. 특히 이 미술은 이후 10년 동안 미국에서 미국추상미술가협회의 전시회뿐 아니라 비대상회화 미술관(지금의 구겐하임 미술관)과 앨버트 유진 갤러틴의 리빙 아트 미술관을 가득 채웠다. 이 미술은 추상에게 오명을 씌웠고 추상표현주의(추상표현주의자들은 미국추상미술가협회를 혐오했다.)가 그 오명을 제거할 때까지 지속됐다.　YAB

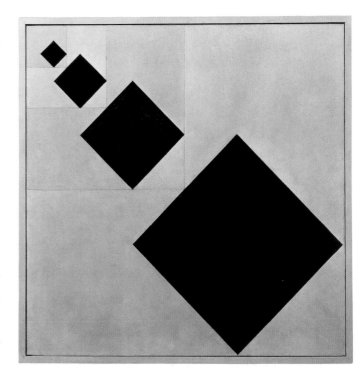

3 • 테오 판 두스뷔르흐, 「산술적 구성 Arithmetic Composition」, 1930년
캔버스에 유채, 101×101cm

더 읽을거리

J. Leslie Martin, Ben Nicholson, and Naum Gabo (eds), *Circle* (1937; reprint London: Faber and Faber, 1971)

Benjamin H. D. Buchloh, "Cold War Constructivism," in Serge Guilbaut (ed.), *Reconstructing Modernism* (Cambridge, Mass.: MIT Press, 1990)

Jeremy Lewinson (ed.), *Circle: Constructive Art in Britain 1934–40* (Cambridge: Kettle's Yard Gallery, 1982)

▲ 1921b　● 1928a　■ 1959e, 1967c　◆ 1917b, 1928a

1937c

파블로 피카소의 「게르니카」가 파리만국박람회 스페인관에 전시된다.

20세기를 통틀어 파블로 피카소의 「게르니카」만큼 명성을 누린 작품도 드물다. 1937년 5월 10일부터 6월 15일까지 5주에 걸쳐 제작된 이 작품은 '현대생활의 예술과 기술을 위한 국제박람회(Exposition Internationale des Arts et Techniques dans la Vie Moderne)'가 정식 명칭인 ▲파리만국박람회 스페인관을 위한 피카소의 기증작이었다. 이 작품이 그토록 많은 이들의 꾸준한 관심을 받았던 이유가 즉각 파악되지는 못했다. 1937년 앤서니 블런트(Anthony Blunt)의 반응부터 1940년대와 1950년대 막스 라파엘(Max Raphael)과 클레멘트 그린버그의 분석, 그리고 1990년대 카를로 긴즈부르그(Carlo Ginzburg)의 견해에 이르기까지, 각 시기를 대표하는 평론가들이 이 작품을 소통에 실패한 작품이라고 평한 걸 보면 더 그렇다. 심지어 피카소와 같은 스페인 출신의 초현실주의 영화감독 루이스 부뉘엘(Luis Buñuel)은 자서전에 다음과 같이 술회했다. "「게르니카」는 참고 보기 힘든 작품이다. 과장된 기교부터 미술을 정치화하는 방식까지 그 모든 것이 거북하다."

이 그림의 신화적 지위는 이렇듯 해명되지 않은 문제들에서 비롯되는 것 같다. 먼저 양식과 역사적 형식의 문제를 들 수 있다. 이 작●품은 후기 입체주의와 연관되는가? 초현실주의와 연관되는가? 그것도 아니면 양자 모두와 연관되는가? 둘째는 그림이 갖는 상반된 효과의 문제다. 그리자유 기법은 보도사진이나 신문 용지를 흉내 낸 것인가? 아니면 애도를 불러일으키는 연상의 매개체 같은 것인가? 셋째, 장르 구분도 애매하다. 이 작품은 (피카소의 1917년작 「퍼레이드」의 커튼처럼) 무대장치나 극장의 커튼인가? 건물을 장식하는 벽화인가? 선전선동을 위한 몽타주 광고판인가? 그도 아니라면 1937년 카탈루냐 출신의 비평가 루이스 페르마네르(Lluis Permanyer)의 표현대로 영화의 스크린이라고 볼 수 있을까? T. W. 아도르노는 몇몇 이론적 전제들에서 출발해 「게르니카」의 해명되지 않은 다양한 문제들에 접근했다. "모더니즘에서 소통의 거부는, 이데올로기로부터 자유로운 예술의 필요조건이지 충분조건은 아니다. 그런 예술은 표현의 활력, 즉 침묵을 지키는 예술 작품의 입장을 알려줄 수 있는 긴장된 표현을 필요로 한다……. 피카소의 「게르니카」에서도 그렇지만 이런 표현에서 사회적 저항의 명백하고도 날카로운 칼날이 드러나게 될 것이다."

1937년 1월 첫 주, 피카소는 스페인 공화정부 관료들이 보낸 사절단을 맞이했다. 포토몽타주 작가 호세 레나우(Josep Renau)를 위시해

카탈루냐 출신으로 르 코르뷔지에의 제자이자 파리만국박람회 스페인관 설계를 담당한 호세 루이스 세르트가 동행했다. 그들은 피카소에게 스페인관의 벽화 제작을 의뢰했다. 프랜시스 프래시나(Francis Frascina)의 지적에 따르면 피카소는 1936년부터 친구 폴 엘뤼아르, 도라 마르(Dora Maar)와 함께 스페인 내전과 인민전선은 물론 좌파와 초현실주의 진영의 선동에서 이미지와 시의 역할 등에 대해 논쟁하곤 했는데, 이것이 「게르니카」의 밑거름이 됐던 것 같다. 사절단을 만난 피카소는 우선 두 점으로 구성된 에칭 「프랑코의 꿈과 거짓」[1]으로 공화국의 대의를 알려야겠다고 생각했다. 1월 8~9일에 제작된(두 번째 판화는 6월에 다시 수정 보완됐다.) 이 작품의 수익금은 스페인 난민 구호 활동에 쓰였다. 피카소 최초의 공개적 정치 발언이라고 할 수 있는 이 작품에서 피카소는 프랑코를 기괴한 모습으로 표현해 조롱하는 한편, 두 가지 유형의 대중적 이미지를 작품에 들여왔다. 하나는 스페인 가톨릭의 옛 종교 판화인 「할렐루야(Alleluias)」이고 다른 하나는 **만화(comics)**였다. 글을 읽을 줄 모르는 미국인을 위해 당대의 내러티브를 도상의 연속으로 제공한 만화는 어린 시절부터 피카소를 사로잡았다.

스페인관

1937년 2월 27일에 시작된 스페인관 건축은 예정보다 7주 늦어져 1937년 7월 12일에 완공됐다. 세르트가 디자인한 신생 스페인 공화국의 국가관은 알베르트 슈페어와 보리스 이오판이 각각 디자인한 ▲나치 독일관과 소비에트관의 전체주의적 신고전주의 건물과는 판이했다. 스페인관은 레디메이드 건축 자재(이동 가능한 셀로텍스 판과 콘크리트 단위벽 등)를 사용해 모더니즘적 구조를 보여 주는 한편, 파티오(중정)와 계단은 고전적인 지중해 빌라를 연상시켰다. 국가관 입구에는 한때 제빵사였다가 노조운동에 뛰어든 알베르토 산체스(Alberto Sanchez)의 기둥 형태의 작품이 서 있었다. 뼈나 나뭇가지처럼 보이는 기둥 꼭대기에는 붉은 별 모양의 빨간 꽃이 장식됐고 "스페인 민중이 가는 길에 별이 빛나리."라는 문구가 새겨 있었다.

국가관 내벽과 외벽은 레나우의 대형 포토몽타주로 채워졌다.[2] 문맹 퇴치를 위한 신교육 프로그램 '미시오네스 페다고지카스(misiones pedagogicas)', 신축된 공장, 학교, 병원 등 스페인 공화국과 그

▲ 1937a ● 1921a, 1924 ▲ 1937a

1 • 파블로 피카소, 「프랑코의 꿈과 거짓 Songes et Mensonges de Franco」, (위) 플레이트 I, 1937년 1월 8일, 파리 (아래) 플레이트 II, 1937년 1월 8~9일 및 6월 7일, 파리
동판에 에칭, 애쿼틴트, 인그레이빙 (시험판 V), 플레이트 I 17×42.2cm, 플레이트 II 18×42.2cm

2 • 호세 레나우, 파리만국박람회 스페인관 외부의 사진 벽화, 1937년

과업을 기리는 내용이 주를 이루었다. 이 사진 벽화에는 1936년 내전의 도화선이 됐던 파시스트 연합(팔랑헤당, 지주, 교회)의 군사 공격에 저항하는 공화국의 모습도 기록됐다. 그리고 호안 미로의 작품들(셀로텍스 타일에 채색한 벽화 「카탈루냐 농부」 등)과 홀리오 곤살레스의 청동 조각 「몬세라트 산(La Monserrat)」이 함께 전시됐다. 피카소의 벽화는 넓은 ▲파티오 뒷벽에 설치됐고, 파티오에서는 알렉산더 칼더의 「수은 분수」(모사라베 건축의 화려함을 그대로 살린 놀라운 구조)[3] 맞은편으로 다큐멘터리 영화와 뉴스 영화가 상영됐다. 피카소는 작품 제작에 앞서 이미 작품이 전시될 장소와 건축적 특수성을 모두 숙지했을 것이다. 그러나 그는 4월 18일과 19일까지도, 작업실의 예술가(벨라스케스의 「라스 메니나스」와 연관될 만한 주제)를 그리겠다는 초기 구상을 붙잡고 씨름 중이었다.

이로부터 일주일 후인 1937년 4월 26일, 바스크 지방의 한 작은 마을인 게르니카가 폭격당했다. 프랑코와 파시스트 일당이 이탈리아와 독일 전투기(그 악명 높은 '콘도르 군단')를 동원해 저지른 일이었다. 20세기 들어 유럽에서 민간인을 대상으로 한 최초의 융단폭격 사례였다.(물론 아프리카나 인도의 민간인을 상대로 한 무차별 융단폭격은 이미 유럽의 식민제국에 의해 자행됐다.) 폭격 자체를 부인하거나 그 책임을 공화국에 전가하려는 보수 언론을 제외하고 전 세계 언론들이 파시스트 연합의 극악무도함과 게르니카의 참상을 대대적으로 보도했다. 5월 1일, 피카소

는 신문 《스 수아르(Ce Soir)》(당시 피카소의 친구이자 초현실주의 작가인 루이 아라공(Louis Aragon)이 편집장이었다.)에서 발췌한 이미지들을 토대로 「게르니카」를 위한 최초의 스케치 6점을 완성했다. 이 습작을 그리면서 그는 작업실의 알레고리를 그리겠다는 애초의 구상을 포기하고, 대신 지중해와 스페인에 연원을 둔 종교적 신화적 이미지들을 결합시킨 도상을 동원했다. 피카소는 1920년대부터 줄곧 이러한 이미지들에 사로잡혀 있었다. 그는 그리스도의 책형과 투우, 미노타우로스, 황소와 말 같은 모티프들을 매우 독특한 1935년 애쿼틴트 작품 「미노타우로마키아」[4]에서 완벽하게 구현한 바 있다. 5월 1일의 첫 스케치에서는 (「미노타우로마키아」에도 등장했던) 횃불 든 여인이 등장하고, 세 번째 스케치에는 비명을 지르는 또 다른 여인과 쓰러진 병사가 추가됐다. 피카소는 5월 1일 마지막으로 그린 여섯 번째 스케치에서 「게르니카」의 기본 윤곽을 잡았고, 5월 8일에 열 개의 스케치를 더 그리다가 열다섯 번째 스케치에서 「게르니카」의 최종 구성에 근접했다. 이로부터 사흘 후 피카소는 그랑 조귀스탱 가(街)의 널찍한 작업실에서 가로 7.82미터에 세로 3.51미터가 넘는 거대한 캔버스에 준비 단계의 습작들을 전사했다. 이 작업실은 스페인 정부가 피카소의 작업을 위해 준비해 둔 것이었다. 방대한 스케치 작업과 캔버스 크기만 봐도 의뢰받은 벽화를 스페인 내전의 비극을 기리는 기념비로 탈바꿈시키려 했

▲ 1931b

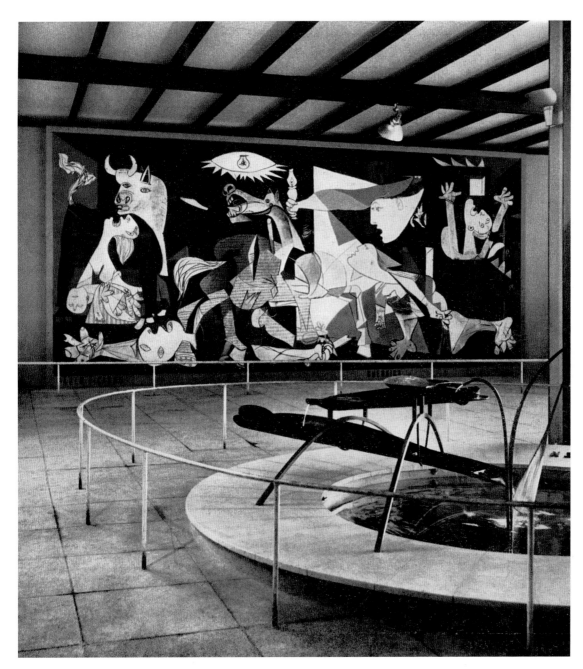

3 • 스페인관에 설치된 「게르니카」와 알렉산더 칼더의 「수은 분수」

던 피카소의 결연한 의지를 읽을 수 있다.

당시 피카소의 연인이자 예술가였던 도라 마르가 찍은 일련의 사진들은 「게르니카」의 제작 과정에서 생긴 작지만 의미심장한 변화들에 대한 실마리를 제공한다. 시드라 스티치(Sidra Stich)와 프랜시스 프래시나는 이런 변화들이 당시 진행 중인 정치 논쟁에 대한 피카소 나름의 대응을 보여 준다고 지적했다. 상처 입은 말 위에 커다란 둥근 해를 그리고 공산주의식 거수를 취하며 휘청거리는 병사의 주먹에 밀다발을 그렸다가(5월 13일, 시험판 11), 다음 단계에서 이런 상징들을 지우고 태양 대신 평범한 램프와 전구로 대체한 것은 스페인의 무정부주의적 노동조합 운동과 공산주의 진영 간 갈등에 대한 피카소의 의혹이 점차 커지고 있음을 시사한다. 마르의 '뉴스 영화'를 보면 피카소는 작품의 예술적 측면에 대해서도 확신하지 못했던 것 같다. 그는

커다란 벽지 조각을 붙여 거대한 입체주의 콜라주를 만들었다가, 다음 단계에서는 이렇게 형식적으로 급진적이지 않은 잔여물들을 제거했는데, 이는 그리자유 기법을 통해 회화가 사진을 모사하는 효과를 내기 위해서였다. 마르의 사진은 6월 4일자가 마지막으로 그로부터 일주일 후 작품은 스페인관으로 옮겨졌다. 실제로 피카소는 세르트에게 "이 작품이 언제 끝날지 모르겠네. 영원히 못 끝낼지도 모르지. 그러니 언제든 원할 때 와서 가지고 가는 편이 낫겠네."라고 했다.

피카소가 그린 준비 단계의 드로잉들과 마르가 찍은 방대한 양의 사진들은 피카소의 카탈로그 레조네의 편집을 맡았던 크리스티앙 제르보의 잡지 《카이에 다르(Cahiers d'art)》를 통해 세상에 알려졌다. 12호(1937년 여름호)와 특별호인 13호(1937년 11월호)에 장 카수(Jean Cassou), 미셸 레리스, 스페인 출신의 시인 호세 베르가민(Jose Bergamin), 그리

4・파블로 피카소, 「미노타우로마키아 Minotauromachy」, 1935년 에칭과 인그레이빙, 49.6×69.6cm

고 제르보의 글이 실렸다. 카수는 「게르니카」를 고야 작품과 비교함으로써 스페인 미술의 정수라는 신화적 지위로 격상시켰다.

고야가 피카소의 모습으로 돌아왔다. 동시에 피카소는 피카소로 다시 태어났다. 마치 자신의 텅 빈집, 영혼을 잃어버린 자신의 육체를 보려고 혈안이 된 유령처럼, 스스로 영원히 고립돼 자신의 존재를 부정하며 자신의 영역 밖에서 살아가는 것은 천재들만이 품을 수 있는 거대한 야망이다. 그러나 집은 다시 돌아왔고, 육체와 영혼도 마찬가지다. 우리가 고야라고 하는 것, 스페인이라고 하는 것 일체가 다시 하나가 됐다. 피카소는 이렇게 자신의 조국과 다시 하나가 됐다.

스페인관 전시가 끝난 후 「게르니카」는 유럽 각국에서 순회 전시됐는데, 스페인 공화국에 대한 지지와 프랑코 파시즘의 극악무도한 행위에 대한 국제적 관심을 환기하기 위해서였다. 1938년 여름, 롤런드 펜로즈(Roland Penrose)와 벨기에 초현실주의자 E. L. T. 므장스(E. L. T. Mesens), 그리고 버지니아 울프, 더글러스 쿠퍼(Douglas Cooper), E. M. 포스터(E. M. Forster)로 구성된 위원회는 런던의 뉴 벌링턴 갤러리 전시

에 이어 런던 동부의 화이트채플 아트 갤러리에서 열리는 전시를 후원했다. 그러나 역사적 아이러니라고나 할까, 이 그림이 런던에 도착한 날은 바로 굴욕적인 뮌헨협정이 체결된 9월 30일이었다. 허버트 리드(Herbert Read)는 「게르니카」에 대한 앤서니 블런트의 두 번째 공격, 「파문당한 피카소(Picasso defrocked)」에 대응할 필요가 있었다. 그리고 여기서 다시 한 번 더 피카소는 고야와 동일시된다.

이 그림을 그린 피카소를 「전쟁의 참화」 연작을 그린 고야와 견주는 것만으로는 충분치 않다. 고야 역시 위대한 화가이자 위대한 휴머니스트였다. 그러나 그는 반어, 풍자, 조소를 무기로 지극히 개인주의적인 반응을 보였을 뿐이다. 반면 피카소는 훨씬 더 보편적이다. 그리고 그의 상징은 호메로스, 단테, 세르반테스의 그것처럼 지극히 평범하다. 왜냐하면 이런 평범함에 강렬한 열정이 불어넣어졌을 때 비로소 모든 화파와 장르를 초월하는 위대한 예술 작품이 탄생하고 영원한 생명력을 지닐 수 있기 때문이다.

1939년 3월 28일 내전이 비극적으로 종결된 직후 피카소는 「게르니

카」를 미국으로 보내기로 하고, 프랑코 정권이 민주정부로 대체되기 전까지는 이 그림을 스페인으로 돌려보내지 않겠다고 공표했다. 「게르니카」가 노르망디 호(號)에 실려 뉴욕에 도착한 것은 1939년 5월 1일의 일이었고 미국이 프랑코 정부를 인정한 지 딱 한 달 됐을 때였다. 「게르니카」는 뉴욕의 두덴싱 갤러리를 시작으로 미국 곳곳에서 전시됐고(하버드 대학의 포그 미술관, 로스앤젤레스, 시카고 등등) 마지막에는 뉴욕현대미술관에 정착해 42년 동안 그 자리를 지키게 된다. 어쩔 수 없는 일이긴 하지만, 작품이 일단 모더니즘을 대표하는 미술관에 전시되는 순간 스페인 내전과 관련된 내용은 증발하고 형식주의적이며 ▲ 미학적인 독해가 주를 이루게 됐다. 뉴욕현대미술관장 앨프리드 H. 바가 1946년에 다음과 같은 글을 남긴 것도 이런 맥락에서였다.

> 대각선으로 정확히 이등분되는 구성으로, 그 대각선들은 왼편의 손과 오른편 발을 밑변으로 하고 중앙의 램프를 정점으로 하는 박공형 삼각형을 이루는데, 이 삼각형은 그리스 신전의 페디먼트를 연상시킨다.

그러나 대부분 좌파였던 당시 뉴욕의 미술가와 평론가들은 이런 형식주의적 분석과는 상반된 논평을 내놨다. 스페인관에 설치됐을 때 「게르니카」를 보았던 비평가 엘리자베스 맥카우스랜드(Elizabeth McCausland)는 이 작품의 정치적 함의가 작품이 뉴욕에 당도한 이후에도 여전히 유효하다고 강력히 주장하고 나섰다.

> 입체주의, 추상주의, 신고전주의에서 얻은 미학적 아이디어와 개념은 물론이고 심리학적 투사로 넘쳐나는 이 작품의 복잡성은 실로 놀라운 것이다. 그러나 이 모든 것은 하나의 목표를 향한 수단에 지나지 않는다. 피카소가 자신의 다재다능함을 발휘한 것은 하나의 메시지를 전하기 위해서다. …… 그의 조국 스페인이 침략당하고 유린당하는 상황에 대한 공포와 분노를 목 놓아 외치기 위해서다. 그는 작품을 통해 프랑코와 파시스트 일당의 매국 행위에 항거하는 것이다.

그러나 정치적 저항을 표방한 작품으로서 「게르니카」가 성공했는지에 대해서는 의견이 엇갈린다. 베를린에서 파리를 거쳐 뉴욕으로 이민 온 마르크스주의 미술사학자이자 비평가인 막스 라파엘(Max Raphael)은 뉴욕현대미술관에 있는 「게르니카」를 보고는 블런트가 애초에 보였던 것과 똑같이 회의적 반응을 보였다. 그는 이 작품(그리고 모더니즘)에 내재된 딜레마를 지적했다. 작품이 프롤레타리아 관객에게 호소하는, 일종의 대중 연설 역할을 해야 함에도 불구하고 그런 호소력이, 심원하다고까지 할 수는 없지만 그렇다고 쉽게 이해되지도 않는 구조에 기대어 있다는 것이다. "이 그림은 억지스럽다. 고로 독단적이고 한정적이다. 그러므로 그림을 본 대중들, 특히 반(反)파시스트 대중들은 당혹스러워하며 곧 흥미를 잃게 될 것이다. 특유의 따분한 방식으로 이 작품을 칭송하는 사람은 오직 식자(識者)들뿐이다."

「게르니카」는 1930년대와 1940년대 무수한 미국 미술가들에게 영 ● 향을 미쳤다. 아실 고르키(「게르니카」의 미국 첫 전시였던 두덴싱 갤러리의 토론에 ▲ 참가)와 윌렘 데 쿠닝도 그렇지만, 잭슨 폴록에게 특히 지대한 영향을 미쳤다. 리 크레스너의 다음과 같은 증언에서 이를 짐작할 수 있다. "피카소의 「게르니카」는 충격 그 자체였다. 나는 두덴싱 갤러리에서 이 작품을 보자마자 뛰쳐나와 그 구역을 세 차례 배회하다가 그림을 다시 보기 위해 갤러리로 돌아왔다. 나중에는 이 작품을 보려고 매일 뉴욕현대미술관을 찾았다." 정신과 전문의 헨더슨 박사의 치료를 받던 당시 폴록이 그린 드로잉들을 보면 「게르니카」의 영향은 수년간 지속됐음을 알 수 있다. 그 영향력은 폴록의 회화적 작품에 미노타우로스의 엄마인 「파시파에(Pasiphae)」와 「암늑대(The She Wolf)」(모두 1943년 작품) 같은 신화적 혼종 동물을 인용하면서 정점을 이룬다. 그러나 그해 페기 구겐하임에게 의뢰받은 옥외 광고판 크기의 벽화 제작에서 폴록은 이와 같은 도상을 포기한다.

동물 도상: 미노타우로스와 미키 마우스

피카소가 역사를 초월한 신화적 동물 이미지를 채택한 순간부터 「게르니카」에 대한 의견 분열은 예견된 것이었다. 황소를 프랑코의 파시즘을 구현한 것으로 보는 사람이 있는가 하면, 스페인 민중의 이미지로 해석하는 사람도 있다. 하지만 미노타우로스(「미노타우로마키아」에 앞서 나온 무수한 이미지들에서 피카소의 초자연적 남성성을 상징) 같기도 하고 황소 같기도 한 동물과 말이 함께 등장할 경우, 두 동물은 남성과 여성, 파시스트와 공화주의자, 승리자와 희생자와 같이 대립 관계로 읽힐 수밖에 없다. 1945년 3월 피카소가 뉴욕 좌파 잡지 《뉴 매시스(The New Masses)》의 제롬 세클러(Jerome Seckler)와의 대담에서 「게르니카」의 도상학을 해석하게 됐을 때, 그는 정치적인 모더니즘 미술에 내재된 모순 일반을 거듭 언급하면서 이 작품의 해석이 모호하다는 사실을 강조했다.

> 이 작품의 황소는 야만성을, 말은 민중을 상징한다. …… 그렇다. 다른 작품에서는 아니지만 이 작품에서만큼은 상징주의를 사용했다. …… 황소가 파시즘 자체는 아니지만 야만성과 암흑인 것은 사실이다. 내 작품은 상징적이지 않다. 「게르니카」가 유일한 예외이다. 그러나 이 벽화가 알레고리적인 경우에만 …… 내 회화 작품 중에 선전을 의도한 작품은 없다. …… 「게르니카」를 제외하고는 말이다. 민중에게 의도적으로 호소한다는 점에서 분명히 선전은 의도된 것이다.

이 작품의 소통의 문제는 동물 이미지에서 오는 모호함은 물론, 장르 자체의 모호함에서 비롯된 것이다. 벽화와 포토몽타주 사이를 오가는 이 작품에 대해 로미 골런(Romy Golan)은 다음과 같이 주장했다.

> 피카소는 1937년 파리만국박람회에 내재된 아우라와 전시 가치 사이의 긴장감을 다룰 수 있었다. 그가 잡종, 합금, 미노타우로스를 창안했을 때, 이는 반인반수라기보다는 반은 회화이고 반은 사진 벽화이며, 반은 전통적 의미의 알레고리이고 반은 몽타주였다. 이로써 피카소는 1930년대 미학적이고 이데올로기적인 소용돌이의 중심을 강타했다.

▲ 1927c ● 1942a

▲ 1942a, 1947b, 1949

피카소는 파시즘을 분석하고 역사화하기보다는 폭력과 전쟁이라는 요소를 신화화하여, 미래의 예술적 명성도 놓치지 않으며 작품에 인본주의적 보편성을 부여했다고 주장했다. 이는 존 하트필드가 1936년 스페인 공화국을 지지하기 위해 만든 포토몽타주의 동물 이미지 [5]와 비교하면 더 분명해진다. 하트필드의 이미지는 나치 집권으로

▲ 베를린에서 프라하로 옮겨간 《아르바이터 일루스트리테 차이퉁》이 이름을 바꾼 《폴크스-일루스트리테(Volks-Illustrierte)》에 실렸고, 일리야 에렌부르크의 반(反)파시즘 저서 『통행금지(No Pasaran)』 표지에도 쓰였다. 피카소와는 대조적으로 하트필드는 역사적 실재를 초시간적인 신화적 동물로 바꾸려는 욕망 자체를 조롱과 비판의 대상으로 삼았다. 그의 동물 이미지는 역사적으로 구체적인 대상을 지닌다. 그는 말 그대로 '콘도르'(나치 공군의 별칭)의 머리와 가슴에 각각 스페인과 독일 파시스트의 모자와 배지를 묘사함으로써 정치적이고 이데올로기적인

의미를 부여했고, 스페인 공화국의 파멸을 가져온 '콘도르' 군단처럼 갓 죽은 먹잇감을 노리는 독수리과 특유의 '천성'을 강조했다.

피카소가 미노타우로스처럼 혼성의 의인화된 신화적 동물 이미지에 매료된 것은 월트 디즈니(Walt Disney)의 미키 마우스(1928년 영화 「증기선 윌리(Steamboat Willie)」에 처음 등장)와 도널드 덕(1937년 영화 「돈 도널드(Don Donald)」에 처음 등장)이 등장한 때와 시기적으로 일치한다. 미키 마우스와 도널드 덕은 유럽의 문화적 자양분인 그리스와 로마 신화에 대한 완벽한 미국적 대응물이었다. 신화와 합리성의 경계의 뒤섞임, 그리고 가부장적 부르주아 주체에 가해진 다양한 역사적, 사회심리적, 정치 이데올로기적 압력은 유럽과 미국에서 변증법적으로 상반된 표현을 찾는다. 유럽의 경우, 여전히 파리에서 활동하던 아방가르드 미술가들은 그리스 로마 신화에서 차용한 초시간적 이미지들을 사용해 주체성의 위기를 표현했다. 이렇듯 인간/동물 혼종에 대한 피

MADRID 1936

¡NO PASARAN! ¡PASAREMOS!
Sie kommen nicht durch! Wir kommen durch!
Fotomontage: John Heartfield

5 • 존 하트필드, 「마드리드 1936 Madrid 1936」, 《폴크스-일루스트리테》(VI, 프라하) 15호, 1936년 11월 25일

▲ 1920

6 • 로이 리히텐슈타인, 「도널드 덕 Donald Duck」, 1958년
종이에 잉크, 50.8×66cm

카소의 관심은 (프로이트의 뒤를 이어) 이성이 무의식의 폭력적인 힘에 잠식당하는 상황을 새롭게 발견하고 표현하는 데 고전 신화의 이미지들을 적절히 사용한 것과 관련이 있다. 동시에 이성과 자기 결정권을 가진 것으로 여겨지던 부르주아가 데카르트적 주체의 죽음이 임박했음을 목격하고 느낀 불안감, 혹은 새롭게 부상한 파시즘 권력과의 대치에 대한 반응을 드러내는 것이다. 그러므로 피카소의 동물 도상학은 인본주의적 주체 형성이라는 낡은 모델에 대한 초현실주의적 비판과, 비합리성에 대한 원형-파시즘적 찬양 사이를 배회한다. 최근 프라
▲시나와 긴즈부르그는 「게르니카」가 바타유의 새로운 정치적 해석을 일부 수용한 것이라고 주장했다. 바타유는 고대의 미노타우로스와 머리 없는 형상을 이상주의의 명백한 거부로 간주했다. 그는 이 괴물 같은 잡종을 프롤레타리아 대중의 경험 조건과 결부시키면서 "곧 잘려 나갈 무성(無性)의 고상한 머리를 지닌 부르주아"의 반동 인물로 제시했다. 그러나 긴즈부르그는 다음의 사실도 염두에 두어야 한다고 경고한다. "파시즘에 대한 바타유의 태도는 몹시 모호하다. 그는 폭력의 과잉과 그 미학에 매료됐다. 그러나 경우에 따라서는 파시즘이 대중의 정서적 영역을 두고 싸워야 할 전장 그 자체이기도 하다고 주장했다."

한편 대서양의 저편 미국에서는 대중문화 형성과 함께 탈(脫)주체화가 확산되고 있었다. 텍스트와 도상을 결합한 무수한 혁신들 중에서 만화는 사회적·주관적 경험이 소멸되는 상황에 대한 이미지 체계와 행동 규칙을 제시했다. 당연한 얘기지만 이런 현상에 대한 비평적 입장은 계속 바뀌었다. 미키 마우스와 도널드 덕을 둘러싼 논쟁이 특히 그러했는데, 그 논쟁의 중심에는 초창기 이 캐릭터들의 지지자였
●으며 당대 가장 예리한 비평가였던 T. W. 아도르노, 발터 벤야민, 세르게이 에이젠슈테인 같은 이들이 논쟁이 참가했다. 이런 변증법적 상황을 보여 주는 의미심장한 사례로 베르톨트 브레히트와 협업했던 바이마르 공화국의 주요 작곡가 파울 데사우(Paul Dessau)를 들 수 있

다. 베를린에서 1926년에서 1928년 사이에 초창기 디즈니 영화를 위해 작곡을 했던 그는 1937년 스페인관에서 「게르니카」를 본 후 동일 제목으로 그의 첫 번째 12음 기법의 피아노 협주곡을 작곡했다.

복잡한 역사의 저류를 탄 반(反)부르주아적이고 반(反)합리주의적이며 반(反)인본주의적인 이미지 미노타우로스는 프롤레타리아적인 반동 인물이자 대중문화적 이미지인 미키 마우스와 도널드 덕과 연결돼 있다. 어느 쪽이든 가부장제 부르주아적 주체의 전복과 대중문화에 종속된 주체의 와해 사이에서 배회한다. 이 주제에 대한 탁월한 에세이를 쓴 미리엄 한센(Miriam Hansen)은 다음과 같이 주장했다.

이런 역량, 실제로는 경험이라는 개념 자체가 부르주아 인본주의 문화에 의해 좌우되고 있다는 사실을 예리하게 간파해 낼수록 문제는 더 복잡해질 수밖에 없다. 부르주아 문화에 의해 경험은 사회적 특권의 영속화, 미학주의, 도피주의, 위선주의에 한정돼 버린다. …… 경험의 쇠퇴는 경험의 완전한 폐기 가능성에 대한 비유이기도 하다. 경험의 빈곤이라는 '새로운 야만주의'가 파산 상태의 부르주아 문화에 대한 프롤레타리아적 대안으로 떠오르기 때문이다.

미국 회화에 새롭게 등장한 주체성의 와해라는 도상학에 「게르니카」가 남긴 유산은 신화적 도상의 혼용과 테크놀로지의 합리성이
▲라는 어두운 그림자였다. 고르키, 데 쿠닝, 폴록의 작품에 드러나듯 1940년대 미국 회화가 「게르니카」에 보인 호의적인 반응은, 고양되고 심원한 주체성의 정의가 자리한 무의식이라는 신화적 영역에 접근할 수 있는 통로로서 회화의 특권을 유지하는 것과 관련 있다. 그러나 미국 회화는 서서히 그러나 꾸준히 대중문화적으로 변형된 주체성을 수용하는 방향으로 선회했다. 이러한 변화는 로이 리히텐슈타인(Roy
●Lichtenstein)이 1950년대 말 뉴욕화파의 인본주의적 유산에 대한 저항의 표현으로 미키 마우스와 도널드 덕을 인용한 것[6]에서 마침내 표면화됐다.　　BB

더 읽을거리

Herschel B. Chipp, *Picasso's Guernica: History, Transformations, Meaning* (Berkeley and Los Angeles: University of California Press, 1988)
Francis Frascina, "Picasso, Surrealism and Politics in 1937," in Silvano Levy (ed.), *Surrealism: Surrealist Visuality* (New York: New York University Press, 1997)
Carlo Ginzburg, "The Sword and the Lightbulb: A Reading of *Guernica*," in Michael S. Roth and Charles G. Salas (eds), *Disturbing Remains: Memory, History, and Crisis in the Twentieth Century* (Los Angeles: Getty Research Institute, 2001)
Romy Golan, *Muralnomads: The Paradox of Wall Painting Europe 1927–1957* (New Haven and London: Yale University Press, 2009)
Jutta Held, "How do the political effects of pictures come about? The case of Picasso's *Guernica*," *Oxford Art Journal*, vol. 11, no. 1, 1988, pp. 38–9
Gijs van Hensbergen, *Guernica: The Biography of a Twentieth-Century Icon* (London and New York: Bloomsbury, 2004)
Sidra Stich, "Picasso's Art and Politics in 1936," *Arts Magazine*, vol. 58, October 1983, pp. 113–18

▲ 1930b, 1931b　　● 1935　　　　　　　　　　　　　　　　▲ 1942a, 1947b, 1949a　　● 1960c

1940—1944

1942a

클레멘트 그린버그와 《파르티잔 리뷰》의 편집자들이 마르크스주의와의 결별을 선언하면서 미국 아방가르드의 비정치화는 돌이킬 수 없는 일이 된다.

1942년 7월, 오스트리아 출신의 미술가 볼프강 팔렌(Wolfgang Paalen, 1907~1959)은 1942~1944년에 발행된 멕시코의 국제적 잡지 《딘(Dyn)》 2호에 「변증법적 유물론에 대한 질문(Inquiry on Dialectic Materialism)」이란 글을 기고했다. 팔렌이 24명의 '저명한 학자와 저술가'에게 보낸 3개의 질문과 그에 대한 답변으로 구성된 이 글은 다음과 같은 질문을 던졌다. (1) 변증법적 유물론(마르크스와 엥겔스의 철학)은 "정말로 '변증법적' 과정에 대한 과학"인가? (2) (마르크스주의의 차용과 무관하게) 헤겔이 공식화한 변증법적 방법론은 과학적이었나? 그렇다면 "과학의 중요한 발견들은 이 방법론에 빚지고 있는가?" (3) 변증법적 방법론의 토대가 되는 헤겔의 『논리학』에서 확립된 법칙들은 보편적으로 타당하며 유효한 것인가?

브르통의 의도적 침묵

이 질문을 받은 24명의 사람들은 아주 예전에 이 문제에 관한 입장을 표명했거나 아예 입장을 표명한 적이 없는 사람들, 혹은 '정치적인 문제'에 개입하기를 꺼리는 사람들이었다. 12명이 답을 했는데, 답하지 않은 이들 중 가장 눈에 띄는 사람은 초현실주의의 창시자 앙드레 브르통이었다. 그때만 해도 그는 팔렌의 미술을 열렬히 지지하는 사람 중 하나였다. 팔렌은 1938년 1~2월에 파리에서 열린 〈초현실주의 국제전(Exposition International du Surréalisme)〉의 설치를 담당했고, 같은 해 6월 브르통은 팔렌의 전시 서문을 썼다. 이 전시에 팔렌은 화면을 채색한 후 촛불로 그을린 연작 「훈연(Fumages)」을 선보였는데, 초현실주의의 자동기술법을 적용한 작품이었다.[1]

만약 브르통이 질문에 답했더라면 세 질문 모두 "아니오."라고 답하지는 않았을 것이다. 마르크스와 헤겔에 대한 브르통의 신념은 결코 수그러든 적이 없었을 뿐만 아니라, 1936년 모스크바 재판 이후 그가 비판해 오던 스탈린 체제가 변증법적 유물론의 이름으로 저지른 만행의 극악무도함에 분노하고 있었기 때문이다. 그러나 브르통은 의도적으로 입을 다물었다. 약 1년간 뉴욕에 머무르는 동안 브르통은 1942년 4월에 발행된 잡지 《딘》 창간호에서 팔렌의 짧지만 신랄한 글 「초현실주의여 안녕(Farewell to Surrealism)」이 보여 준 배신행위에 충격을 받았다. 이 글에서 팔렌은 "1942년에 변증법적 유물론은 참혹한 패배를 맛보았고, 모든 이즘은 점진적으로 해체됐다."고 주장했다. 누구든 더 이상 초현실주의가 마르크스와 헤겔의 '교조주의적 개념'의

1 · 볼프강 팔렌, 「문어 하늘 Ciel de Pieuvre」, 1938년
캔버스에 유채와 훈연, 97×130cm

일부를 너무 쉽게 수용했다는 사실을 외면할 수는 없었다. 마찬가지로 팔렌은 인간 행위, 특히 창조 행위의 주요 동기가 무의식적인 욕망이라는 프로이트의 원칙에 대한 초현실주의의 맹목적인 지지를 철회하면서, 미술이 물리학의 '성과 및 방법론'과 더 많은 유사성을 갖는다고 주장했다. 그러면서도 그는 교조적이거나 엄격한 어떤 사유 체계도 일방적으로 추종하지 않았다.

브르통은 「초현실주의 혹은 그 무엇을 위한 3차 선언문의 서언(Prolegomena to a Third Manifesto of Surrealism or Else)」에서 팔렌에게 간접적으로 응답했다. 1940년 뉴욕에서 브르통이 만든 초현실주의 잡지 《VVV: 시, 조형예술, 인류학, 사회학, 심리학(VVV: Poetry, Plastic Arts, Anthropology, Sociology, Psychology)》(공식 편집자는 조각가 데이비드 헤어(David Hare, 1917~1991)였다.)의 창간호에 게재한 이 글에서, 그는 모든 이론 체계에 대한 맹목적 헌신을 거부하고, 언제나 초현실주의를 자극한 것은 반항 정신이었음을 분명히 했다. 또 브르통은 팔렌의 글에 응답이라도 하듯 마르크스주의와 정신분석학 모두를 거론하면서 '해방의 도구'가 얼마나 쉽게 '억압의 도구'로 탈바꿈될 수 있는지를 강조했다. 그가 보기에 이런 운명은 과학이나 수학조차 피할 수 없는 것이었다. 브르통이 "초현실주의 일부에서 일어나고 있는 타협"이라고 비난한 것은 초현실주의 그 자체가 아니라, 미국 미술계에서 아카데미

1940 –1944

증화되고, 패션계 및 영화 산업계에서 상업화된 초현실주의였다.(같은 맥락에서 브르통은 살바도르 달리(Salvador Dalí) 이름의 철자를 뒤섞어 '미국 달러에 미친'이란 의미의 "아비다 달러스(Avida Dollars)"라고 부르며 달리를 비난했다.) 그러나 "인간은 세계의 중심이 아닐지도 모른다."는 브르통의 관점을 반영한 가장 기이한 개념은 바로 "우리 시대의 중요한 사건 일부를 주물렀던" "비범한"(유물론) 사상가가 4년 전 멕시코에서 자기 개의 "타고난" 충직함에 대해 언급하면서 제시한 동물의 왕국이라는 의인화된 (그러므로 유물론적이지 않은) 개념이었다. 여기서 문제가 된 사상가는 레온 트로츠키지만 브르통은 정치적 망명자인 그의 이름을 공식적으로 거론하지는 않았다. 그러나 브르통이 인용한 개의 "타고난" 충직함이라는 기이한 은유가 다름 아닌 트로츠키를 말한다는 것은 이렇게 암울한 역사적 순간에 문화의 역할을 고심했던 이라면 누구나 알 수 있는 일이었다.(1940년 스탈린이 트로츠키를 암살한 사건은 브르통에게 지대한 영향을 미쳤다.)

미국미술가협회

《딘》의 질문에 적극적으로 답한 사람 중 일부는 이 러시아의 지도자 트로츠키를 염두에 두고 있었던 것 같다. 여기에는 1934년 뉴욕에서 창간된 반(反)스탈린주의 문예지 《파르티잔 리뷰(Partisan Review)》에서 편집자로 활동하거나 정기적으로 기고했던 마이어 샤피로, 드와이트

● 맥도널드(Dwight Macdonald, 1906~1982), 필립 라브(Philip Rahv, 1908~1973), 클레멘트 그린버그가 포함돼 있는데, 특히 그린버그는 세 질문 모두에 "아니오."라고 답하면서 그 이유를 설명하고, "언젠가 '예'라고 답할 수 있기를 바란다."고 덧붙였다. 30년대 초만 해도 이들 대다수는

■ 급진적인 정치를 옹호했으며, 이들이 잡지를 통해서 지지한 미술가들(WPA에서 활동할 때 연합이나 좌파 조직을 결성했던 미술가들로 이들은 곧 추상표현주의자로 등극하게 된다.)의 성향도 그랬다. 1935년 여름 모스크바에서 인민전선 전략의 일환으로 파시즘에 대항하는 국제적인 지식인 연대를 조직하려 했을 때, 이 젊은이들은 자발적으로 도왔을 뿐 아니라 잠시나마 '프롤레타리아' 미술과 문화 운동이라는 교의를 채택하기도 했다. 이와 달리 스탈린주의의 함정을 재빨리 간파한 브르통은 소련의 문화 정치를 신랄하게 공격하면서 예술의 자유를 방어하고자 했다.

뉴욕에서 미국미술가협회(American Artists' Congress)의 회합이 최초로 이뤄진 1936년 2월, 이런 정치적 개입은 절정에 이르렀다. 이 회합에서 샤피로는 「예술의 사회적 기초(The Social Bases)」라는 글을 통해 모더니즘(추상) 미술의 개인주의는 새롭게 등장한 부유한 딜레탕트 후

◆ 원자 계급에 영합하는 정치적 도피주의에 지나지 않는다고 강력하게 비난했다.(같은 이유에서 협회 발기인인 스튜어트 데이비스는 아실 고르키와의 오랜 우정에도 불구하고 그를 회원으로 받아들이지 않았다.)

1936년 8월부터 1938년 3월까지 모스크바에서 열린 세 번의 공개 재판은 이런 젊은이들의 열정에 재를 뿌린 최초의 사건이었다.(물론 데이비스처럼 몇 년이나 기존 입장을 고수한 이들도 있었다.) 샤피로는 앨프리드 H.

▲ 바가 기획한 뉴욕현대미술관의 전시 〈입체주의와 추상미술〉에 대한 탁월한 비평문 「추상미술의 본질(The Nature of Abstract Act)」에서 과거의 반(反)형식주의적 입장을 철회했다.(이 글은 잠시 발행되던 《막시스트 쿼털

리(Marxist Quarterly)》의 1937년 1월호에 게재됐다.) 여기서 샤피로는 추상미술이 그 어떤 예술 형식보다 역사적 맥락과 밀접한 관련을 맺고 있기 때문에 오히려 역사적으로 적극적인 역할을 담당할 수 있다고 주장했다. 한편 미국미술가협회가 탄생할 무렵 공산당이 발행한 잡지와 통합됐던 《파르티잔 리뷰》는 1936년 10월까지 나오지 않다가 1937년 12월부터 다시 발행되기 시작했다. 이 잡지는 1937년 4월 존 듀이를 중심으로 '조사위원회'를 조직해서 트로츠키가 스탈린이 추궁한 죄목과 무관하다는 주장을 펴는 등 트로츠키의 편에 섰다.

1937년 7월에 이미 멕시코로 망명한 트로츠키를 지지했던 미래의 《파르티잔 리뷰》 편집진들(당시엔 《막시스트 쿼털리》 편집진)은 그의 기고문을 잡지에 게재할 수 있기를 희망했다. 트로츠키는 이런 헌신적 노력을 고맙게 여기면서도 그들이 낼 잡지 몇 부를 받아보기 전까지는 판단을 보류했다. 이내 그가 내린 결정은 혹독한 것이었다. 1938년 1월에 그는 《파르티잔 리뷰》의 편집진이 뛰어난 지성의 소유자임에도 불구하고 기본적으로는 그다지 "말할 거리가 없는" 사람들이라고 일축하는 내용의 편지를 맥도널드에게 보냈다. 트로츠키는 또한 이 잡지가 "누구에게도 상처가 되지 않을 화두를 찾기"보다는 오히려 "자연주의, 상징주의, 미래주의, 입체주의, 표현주의 등"처럼 논쟁과 스캔들을 일으키며 충격을 주는 전략을 구사하는 아방가르드 미술 운동의 전철을 따라야 한다고 덧붙였다. 2개월 후에 라브에게 편지를 쓸 때까지만 해도 트로츠키의 입장은 그대로였다. 그러나 미학의 문제에 있어 잡지는 "절충주의적" 개방성을 견지하는 동시에, 앞으로 다가올 "새롭고도 전도유망한 운동"을 지지해야 한다는 트로츠키의 주장은 그가 스탈린에 대항함에 있어 문화 정책이 중요한 요소라고 생각해 왔음을 암시한다. 결국 트로츠키는 입장을 바꿨다. 1938년 5월 앙드레 브르통의 멕시코 방문이 결정적인 역할을 했다. 트로츠키는 즉각 이 사실을 편집진에게 알렸을 뿐 아니라 심지어 브르통을 기고가로 추천했다.(모순적이게도 트로츠키의 비서에게서 뉴욕에 있는 브르통의 글을 모두 모아 보내 달라는 전갈을 받은 것은 바로 마이어 샤피로였다.)

브르통은 한 달여 동안 멕시코에 머무르면서 트로츠키와 자주 연락을 주고받았다. 트로츠키가 6월 17일 《파르티잔 리뷰》 편집진에게 보낸 공개 서한은 1938년 8~9월에 발행된 특집호 '예술과 정치'에 수록됐다. 이 글의 결론은 심히 고무적이었다. "예술은 과학처럼 질서를 추구하지 않으며, 본성상 질서를 견디지 못한다. …… 예술이 스스로 확신을 가질 때만이 혁명과 강력하게 연대할 수 있다." 그러나 브르통이 멕시코에 머무는 동안 거둔 주요 성과는 독립혁명미술세계연합(International Federation of Independent Revolutionary Art)의 결성을 촉구하는 선언문 「혁명 미술의 자유를 향해(Towards a Free Revolution Art)」였

▲ 다. 이 글이 전 세계적으로 발표될 때(《파르티잔 리뷰》에는 1938년 늦가을에 게재됐다.)는 공동 집필자인 트로츠키의 이름 대신 디에고 리베라의 이름을 명기했다. 트로츠키가 한동안 리베라의 집에 묵기는 했지만 리베라는 집필에 전혀 참여하지 않았다. 일이 이렇게 된 것은 트로츠키가 이 선언문에 지나친 비중이 실리는 것을 저어했기 때문이다. 더욱이 이 선언문의 공동 집필자가 다른 정치적 진영에 속하면서 예술이

▲ 1924, 1930b ● 서론 2, 1960b ■ 1936 ◆ 1927c ▲ 1933

정치에 종속되는 상황을 비난했을 때는 더더욱 그렇다. 자신의 입장이 의혹을 살 경우를 대비해서 트로츠키는 《파르티잔 리뷰》 다음 호에 리베라와 함께 도움을 준 브르통(이미 파리로 돌아간 지 한참 된)에게 감사의 말을 전했고, 다음과 같이 재차 주장했다. "예술에서 혁명적 사고를 성취하려면 우선 예술적 **진리**에 도달해야 한다. 이것은 어떤 유파를 통해서가 아니라 **예술가 자신의 내면에서 우러나오는 변함없는 신념**에서 이루어지는 것이다."

이 글은 30년 후 프로이트-마르크스주의자 허버트 마르쿠제의 입장을 예견이라도 하듯 마르크스와 프로이트 모두를 지지했다는 점에서 이 시기의 가장 독특한 선언문이었다. 이 선언문이 예술계에 즉각적으로 끼친 영향은 굉장했다. 30년대를 회고하며 1961년에 쓴 글에서 그린버그는 다음과 같이 빈정거리기도 했다. "'트로츠키주의'에서 시작됐다고 할 수 있는 반(反)스탈린주의가 어떻게 '예술을 위한 예술'로 변형됐으며, 결과적으로 대담하게도 이후에 올 미술 운동에 길을 열어 주게 됐는지, 언젠가 얘기해야 할 것이다." 브르통과 트로츠키의 논문에 영향을 받은 그린버그는 1939년 가을 《파르티잔 리뷰》에 첫 번째 논문 「아방가르드와 키치」를 수록했다. 여기서 그는 모더니즘 미술이 부르주아 사회에서 트로이 목마와 같은 역할을 담당하고 있으며 동시에 야만성에 대항한 최후의 보루라고 분석했다. 공산주의 성향의 조직에 몸담고 있었으나 모스크바에서 있었던 재판에 망연자실한 좌파 미술가들에게 그린버그의 글은 그 무기력한 마비 상태에 종언을 고했다. 미술가들은 당의 노선을 따르지 않아도 될 뿐만 아니라, 자신의 미술을 혁명의 수단으로만 생각할 필요도 없게 됐다. 이▲렇게 말한 이는 다름 아닌 트로츠키 자신이었다. 게다가 트로츠키는 공식적으로 어떤 미술 운동도 지지하지 않았지만 멕시코 벽화 운동(여기 속한 미술가들의 오랜 정치적 성향을 생각하면 트로츠키의 옹호가 그리 놀라운 일은 아니다.)과 초현실주의만은 옹호했다.

1939년 8월 23일 스탈린과 히틀러가 독소불가침조약을 맺고, 1939년 11월 소련이 핀란드를 침공했을 무렵, 인민전선의 모든 견해들은 신뢰를 잃게 됐다. 오랫동안 공산당의 오른팔처럼 활동했던 스튜어트 데이비스마저 이런 상황을 더 이상 외면할 수 없었다. 그는 공식적●으로 미국 미술계에서 인민전선을 대변하던 미국미술가협회를 탈퇴했다. 그리고 샤피로는 물론, 마크 로스코, 아돌프 고틀립, 그리고 떠오르는 무수한 젊은 미술가들이 그 뒤를 따랐다. 한편 1939년 3월 리베라의 부인 프리다 칼로(Frida Kahlo, 1907~1954)는 파리 미술을 전문으로 하는 르누 & 콜 갤러리에서 열린 전시 〈멕시코(Mexique)〉에 참가했는데, 브르통이 (최근의 멕시코 여행을 그리워하며) 기획하고 서문을 쓴 전시였다. 이 전시에서 팔렌을 만난 칼로는 그를 멕시코에 초청했다. 팔렌은 뉴욕에서 수개월 머무르다가 제1차 세계대전의 발발이 예상됐던 1939년 9월에 멕시코로 갔다. 활동을 시작한 지 얼마 안 된 미국 출신의 미술가 로버트 마더웰(Robert Motherwell, 1915~1991)은 브르통이 선택한 칠레 출신의 젊은 미술가 로베르토 마타(Roberto Matta, 1911~2002)와 함께 뉴욕을 떠나 멕시코에 있는 팔렌과 합류했다. 마더웰은 계속해서 멕시코에 머무르면서 팔렌의 지도하에 초현실주의를 연구했다.

뉴욕에 재집결한 초현실주의자들

전쟁이 발발하면서 유럽 예술가들이 대거 이동한 현상은 뉴욕 초현실주의 진영에 근본적인 변화를 가져왔다. 이들은 자신들을 '도피주의'로 거세게 몰아붙이던 비난이 수그러들자(평판이 그다지 좋지 않았던 스탈린주의자들의 공격은 계속됐다.) 매우 **빠른** 속도로 문학계와 미술계로 스며들어 젊은 예술가들의 마음을 사로잡았다. 1939년 11월에 제일 먼저 뉴욕으로 이주한 초현실주의 화가로는 쿠르트 셀리그만(Kurt Seligmann, 1900~1962), 이브 탕기(Yves Tanguy, 1900~1955), 로베르토 마타가 있었다. 몇 개월 후 이들은 나치가 점령하기 전에 미처 프랑스를 빠져나오지 못한 사람들의 망명을 도왔으며, 뉴욕 출신의 편집자 겸 고전학자인 배리언 프라이(Varian Fry)가 마르세유에 설립한 비상구조대책위원회에 미국의 지원이 필요함을 역설했다. 최초로 위원회의 도움을 받아 망명한 앙드레 마송과 브르통은 프랑스령인 마르티니크▲섬에서 고통스러운 시간을 보내다가 1941년 5월 우여곡절 끝에 뉴욕에 도착했다. 그 다음으로 망명한 막스 에른스트는 7월이 돼서야 동료들과 재회할 수 있었다.

이렇게 뉴욕에서 새롭게 전열을 정비한 초현실주의에 관심을 기울인 것은 젊은 세대의 미술가들뿐이었다. 샤피로의 주선으로 화가 고든 온슬로 포드(Gorden Onslow Ford, 1912~2003, 마타와 팔렌의 친구이자 1941년 1~2월에 뉴스쿨에 재임) 등을 강사로 초청한 일련의 강연을 통해 이 미술가들은 초현실주의에 대해 익히 알고 있었다. 하워드 퓨첼이 기획●한 초현실주의 미술전이 강연과 함께 열렸는데, 마더웰, 고르키, 잭슨 폴록, 윌리엄 바지오츠(William Baziotes, 1912~1963), 제롬 캄로우스키(Gerome Kamrowski, 1914~2004) 등이 참여했다. 포드의 강연을 듣자마자 폴록과 바지오츠와 캄로우스키는 캄로우스키의 작업실에 모여 유화 물감과 에나멜 물감을 뿌린 '공동 회화(collective painting)'를 제작했다.[2] 갤러리와 미술관도 나름의 역할을 했다. 탕기와 셀리그만이 미국에 도착한 지 한 달 만에 피에르 마티스 갤러리는 탕기에게 개인전을 제안했고(탕기는 1942년과 1943년에도 이 갤러리에서 전시회를 열었다.) 니렌도

2 · 바지오츠, 캄로우스키, 폴록의 공동 회화, 1940~1941년
캔버스에 유채와 에나멜, 48.9×64.8cm

3 • 앙드레 마송, 「인디언 풍경 Paysage Iroquois」, 1941년 종이에 먹, 21×38cm

르프 갤러리에서는 셀리그만의 전시가 열렸다.(셀리그만도 1941년에 이곳에서 전시회를 열었지만, 이 전시를 끝으로 다른 갤러리로 옮겨 갔다.) 팔렌이 1940년 4월에 전시회를 연 쥘리앙 레비 갤러리는 곧 초현실주의 미술을 전문으로 다루는 갤러리가 됐다. 잇달아 열린 마타의 전시에서는 놀랍게도 그의 작품과 함께 월트 디즈니가 스케치한 피노키오 그림이 전시됐다. 1941년 10월에는 볼티모어 미술관에서 마송의 회고전이 열렸고, 그 다음 달에는 뉴욕현대미술관에서 (유럽을 결코 떠나지 않으려 했던) 미로의 대규모 회고전이 열렸다. 미로의 회고전은 그 무렵 파시즘에 동조하는 발언으로 초현실주의자들의 신임을 잃은 달리의 전시와 같이 진행됐다. 에른스트도 전시회를 여는 것은 물론 그의 작품을 특집으로 다룬 친(親)초현실주의 잡지 《뷰(View)》(찰스 헨리 포드 발행)를 통해 명성을 쌓았다. 마르셀 뒤샹이 뉴욕에 도착한 지 얼마 안 된 1942년 가을이 되자 초현실주의의 대중적 인지도는 절정에 이르렀다. 뒤샹이 전시 설치를 담당한 〈초현실주의 1차 서류〉전에서 마타는 물론, 바지오츠, 헤어, 마더웰과 같은 미국의 젊은 작가들은 셀리그만, 마송 [3], 에른스트, 탕기 같은 초현실주의의 거장들과 나란히 전시하는 기회를 얻었다. 이 전시는 페기 구겐하임의 갤러리에서 열린 〈금세기 미술〉전(구겐하임의 주요 소장품들은 프레데릭 키슬러가 특별히 디자인한 흰 벽의 공간에서 전시됐다.)이 개최된 지 일주일 후인 1942년 10월 20일에 열렸다.

그러나 초현실주의의 이런 화려한 활동 뒤에는 일종의 권태로움이 운동 전반에 자리 잡고 있었다. 브르통은 이런 상황을 견딜 수 없었다. 브르통이 보기에 젊은 세대가 선보인 미술은 탕기가 만든 가상의 풍경들, 마송의 '자동기술법적'인 제스처를 추종하는 아류임에 분명했으며, 고참들은 이미 얻은 명성에 안주했다. 이제 막 초현실주의에 뛰어든 마타만은 그렇지 않았다. 브르통은 1937년 26세의 건축학도인 마타를 초현실주의의 새로운 희망으로 점찍었다. 브르통은 특히 공상소설에나 나올 법한 환상적인 배경에서 부유하는 생물/기계 형태적인 형상들을 담은 그의 드로잉에 이끌렸다. 1940년 무렵 마타는 이런 드로잉을 다양한 색채를 사용한 거대한 회화 작품으로 옮겼다.[4] 합리주의와 원근법 체계를 따르는 공간과 (그 공간을 채우는) 꿈속에 나올 것 같은 비이성적인 형상 간의 충돌은 초현실주의 회화의 핵

심이었지만, 마타가 처음부터 이런 작업을 한 것은 아니었다. 마타는 탕기나 달리의 미술을 매혹적으로 만들었던 주요인인 까다로운 눈속임(trompe-l'oeil) 기법에는 관심이 없었다. 마타는 이런 아카데믹한 작업실 작업의 제약에서 벗어나, 고도로 통제된 독특한 무대를 배경으로 제스처나 자동기술법을 구사했다. 그 결과 의도한 것은 아니었지만 갑자기 작품 규모가 커져, 그의 젊은 미국 동료들에게 충격을 줬다. 더욱이 끝도 없이 뿜어져 나오는 그의 정력과 열정은 확실히 그 효과를 발휘했다. 〈초현실주의 1차 서류〉전이 끝나자마자 마타는 작업실을 마련해 바지오츠, 마더웰, 폴록 등에게 수개월간 회화적 자동기술법을 '전수'했다. 언제나 권력을 독점하려는 독재자였던 브르통은 뉴욕 미술계에서 승승장구하는 마타를 경계하기 시작했다. 브르통이 보기에 젊은 미술가들이 마타를 따랐던 이유는 경이로운 것, 그리고 새롭게 요구되는 신화의 필요성(바로 그때 브르통의 「초현실주의 혹은 그 무엇을 위한 3차 선언문의 서언」에서 다시 확인된 원칙들)에 대한 마타의 신념 때문만은 아니었다. 이렇게 마타를 견제하면서 브르통이 영향력을 미치게 될 새로운 유파는 초현실주의의 잿더미에서 서서히 탄생하고 있었다. 우연히 1942년에서 1943년으로 넘어가는 겨울에, 아르메니아 태생의 화가 아실 고르키(Arshile Gorky, 1904~1948)의 「간은 수탉의 볏이다」[5]를 발견한 브르통은 고르키를 지지하기로 결심한다.

고르키의 초현실주의에서 추상표현주의로의 이행

그러나 역설적이게도 고르키의 작업에 결정적인 영향을 준 사람은 마타였다. 마이어 샤피로가 썼듯이, 1942~1943년까지만 해도 "고르키는 뉴욕 화가들 중 철저한 연구와 훈련으로 수년간 명성이 자자했다." 1938년까지 고르키는 피카소를 연구했고, 그 다음에는 미로 연구에 주력했다. 샤피로에 따르면 (고르키는) "일단 통달하면 스스로 능숙하게 다룰 수 있는 회화 언어를 마타에게서 처음으로 발견했다. 엄청난 흥분, 방출된 에너지, 차가운 회색과 대조를 이루는 적색과 황색, 새로운 미래주의의 유기적이고 기계적인 힘들의 장소가 캔버스라

4 • 로베르토 마타, 「공포 시대 Years of Fear」, 1941~1942년 캔버스에 유채, 111.7×142.2cm

▲ 1914, 1918, 1936, 1942b, 1966a ● 1942b ■ 1924, 1931b

는 고르키의 생각은 마타에게서 유래한 것이다. 고르키는 새로운 회화 언어를 개발하지 않고서도 마타의 미술을 통해서 자기만의 결론을 이끌어 낼 수 있었다."[6] 이때만 해도 두꺼운 임파스토 때문에 딱딱한 껍질 같았던 고르키의 그림이 좀 더 가벼워질 필요가 있다는 확신을 준 것은 바로 이 '어린 동생'이었다. 그러나 그를 더 이상 모방하지 않게 됐을 때 비로소 고르키는 비상할 수 있었다. 그렇다고 해서 그가 지난한 습득 과정을 통해서 얻은 교훈을 폐기했던 것은 아니었다. 그는 피카소(형태와 윤곽의 분리), 미로(생물 형태), 칸딘스키(채도 높은

6 • 아실 고르키, 「우리 엄마의 수놓은 앞치마가 내 인생에 펼쳐진 방법 How My Mother's Apron Unfolds in My Life」, 1944년 캔버스에 유채, 101.6×114.3cm

색상), 마티스(아래가 비치도록 채색하여 밑칠한 부분이 나름의 역할을 하도록 한다.), 마타(공상과학 소설에 나올 법한 풍경과 아메바 모양의 장식들), 심지어는 뒤샹(고르키가 매우 좋아했던 작품 중 하나는 뒤샹의 「큰 유리」이다.)에게서 얻은 교훈에, 역동적인 제스처의 흔적을 남기는 모든 요소(여기에는 사방팔방으로 흐르는 물감 자국도 포함된다.)를 새롭게 추가했다. 고르키는 1948년 자살하기 전까지 매우 빠른 속도로 작업을 해 나갔다. 당시에 그의 작품이 초현실주의로 여겨질 수밖에 없었던 것은 브르통이 그렇게 규정했기 때문이다. 그러나 폴록이나 뉴먼 같은 화가들에 의해 그의 작품은 추상표현주의 운동의 맹아로 인식되기 시작했다.

언제나 혼자였던 고르키는 브르통의 칭찬에 우쭐했고, 브르통에게 작품 제목을 정해 달라고 해 그에게 보답했다. 그러나 고르키는 초현실주의 그룹의 충실한 회원으로 활동해 달라는 브르통의 제안은 완강히 거부했다. 브르통의 권유가 도를 지나치자 1947년 고르키는 브르통과의 결별을 선언했다. 그러나 5년 전 팔렌이 초현실주의에서 이탈할 때와 달리 고르키의 탈당은 초현실주의의 종말을 의미했다. YAB

더 읽을거리

마이어 샤피로, 「아실 고르키」, 『현대미술사론』, 김윤수·방대원 옮김 (까치, 1989)

T. J. Clark, "More on the Differences between Comrade Greenberg and Ourselves," in Serge Guilbaut, Benjamin H. D. Buchloh, and David Solkin (eds), *Modernism and Modernity* (Halifax: The Press of the Nova Scotia College of Art and Design, 1983)

Serge Guilbaut, *How New York Stole the Idea of Modern Art: Abstract Expressionism, Freedom, and the Cold War* (Chicago and London: University of Chicago Press, 1983)

Martica Sawin, *Surrealism in Exile and the Beginning of the New York School* (Cambridge, Mass.: MIT Press, 1995)

Dickran Tashjian, *A Boatload of Madmen: Surrealism and the American Avant-Garde 1920–1950* (London and New York: Thames & Hudson, 1995)

▲ 1947b, 1949a, 1951

1942b

제2차 세계대전이 발발하자 수많은 초현실주의자들이 프랑스에서 미국으로 망명한다. 뉴욕에서 개최된 두 전시는 서로 다른 방식으로 이런 망명의 상황을 반영한다.

1929년 초현실주의자들은 벨기에 잡지 《바리에테(Variétés)》에 세계 지도를 하나 실었다.[1] 이 지도에 표시된 수도는 파리와 콘스탄티노플 단 두 곳이며, 대륙의 크기는 실제 크기와 상관없이 초현실주의자들이 느끼는 예술적 공감 정도에 따라 할당됐다. 초현실주의자들이 선호한 '환상적인' 부족미술의 발원지인 알래스카와 오세아니아(남태평
▲ 양) 지역은 광대하지만, 입체주의와 표현주의가 이미 개척한 '형식적인' 미술의 발원지인 아프리카 지역은 실제보다 작게 표시돼 있었다. 당시 정세도 대륙의 크기를 결정하는 중요한 요소였다. 러시아는 거대하지만 미국은 존재하지도 않으며 독일과 오스트리아가 이미 유럽 전역을 차지하고 있었다. 1938년, 나치가 뮌헨에서 모더니즘 미술
● 을 비난하며 〈퇴폐 '미술'〉전을 개최한 지 9개월 만에 최초의 〈초현실주의 국제전〉이 열렸다. 전시 작품 중 하나였던 마르셀 장(Marcel Jean, 1900~1993)의 초현실주의 오브제 「천궁도」[2]는 밑동과 어깨를 회반죽으로 장식한 재단용 마네킹으로 머리가 없는 윗부분에는 시계가 장착돼 있었다. 윤이 나는 파란색으로 칠해진 마네킹은 금회색의 지도와 해골 형상이 덮고 있었다. 1929년의 지도와 1937년의 천궁도 모래시계는 상이한 시대 분위기를 반영한다. 전자가 세계에 대한 하나의 상상적인 차용이자, 초현실주의적 시각으로 재기발랄하게 재해석한 세계상이라면, 후자는 종말이 임박한 암흑세계를 예견한다. 그리고 전자가 그 창조력이 절정에 이른 초현실주의를 보여 준다면, 후자는 국제적이었다고는 하나 당시의 정치적 흐름과 무관할 수 없었던 초현실주의를 보여 준다.

'우아한 시체'로서의 전시

30년대 무렵 전시는 초현실주의의 주요한 실천 방식 중 하나였다. 침략적 배외주의를 표방한 1931년 파리식민박람회에 대항해 개최된 소규모 전시 〈식민지에 대한 진실〉처럼, 초현실주의 전시는 그 자체로 정치적 발언의 계기가 됐다. 1936년 파리의 샤를 라통 갤러리에서 열
■ 린 〈초현실주의 오브제〉전처럼 미학적 전환을 선언하는 전시도 있었다. 이 전시에는 부족미술, 피카소의 구축물, 아주 드문 오브제부터
◆ 메렛 오펜하임의 유명한 「모피 찻잔(모피 위에서의 점심)」 같은 초현실주의 오브제에 이르기까지 다양한 작품들이 출품됐다. 전시는 또한 국가 간 문화 변용을 촉진시켰다. 1936년 여름 런던의 뉴 벌링턴 갤러

1 • 잡지 《바리에테》에 처음 게재된 「초현실주의 시대의 세계 The World in the Time of the Surrealists」, 1929년 오프셋 흑백 인쇄, 페이지 크기 24×17cm

리에서 열린 〈초현실주의 국제전〉, 그리고 같은 해 뉴욕현대미술관에서 앨프리드 H. 바 주니어가 기획한 〈환상미술, 다다, 초현실주의〉전이 그 예이다.

이 전시에 출품된 작품들은 기이했지만, 전시 설치는 진부했다. 그러나 1938년 파리에서 열린 〈초현실주의 국제전〉을 계기로 상황이 급변하는데, 전형적인 초현실주의 오브제의 서사적 측면이 실제 전시 공간으로 확장됐기 때문이다. 유래를 찾을 수 없는 이 전시는 20년대
▲ 엘 리시츠키의 제품 시연실처럼 구축주의가 제안한 합리주의적 전시
● 설치와도, 1920년 베를린 다다 페어 같은 무정부주의적 전시와도 달랐다. 초현실주의 전시는 관람자의 참여를 적극적으로 유도했다는 점에서, 관조라는 수동적인 관람 태도를 가정했던 전통적인 전시보다
■ 는 아방가르드 실험에 가까웠다. 앙드레 브르통, 폴 엘뤼아르와 함께 〈초현실주의 국제전〉의 '프로듀서 겸 심사위원'을 맡은 사람은 다름 아닌 마르셀 뒤샹이었다. 그 무렵 자신의 미니어처 미술관인 「여행용
◆ 가방」을 기획한 뒤샹은 이미 몇몇 논쟁적인 전시를 치른 경험이 있었기에 이 전시에서 예상되는 비난을 감수할 능력이 충분했다. 1925년 뒤샹은 후원자 자크 두세에게 이런 편지를 썼다. "모든 회화전이나 조각전에 신물이 난다. 차라리 그런 전시에 연루되지 않는 편이 낫겠다." 그는 최근 2년 동안 모든 형태의 미술 제작에서 손을 뗀 것처럼 보였지만, 그렇다고 전시 기획마저 포기했던 것은 아니었다.

2 • 마르셀 장, 「천궁도 Horoscope」, 1937년
채색된 재단용 마네킹, 회반죽, 시계, 높이 71.1cm

노골적인 상업성 추구와 나치에 동조한 혐의로 초현실주의 그룹에서 제명당했다.

매춘의 주제는 전시실 로비에서 2개의 전시실로 연결되는 복도에서 계속됐다. '초현실주의 거리'로 꾸며진 복도에는, '수혈 가(街)' 같은 가공의 이름을 단 거리 표지판들과 16개의 여자 마네킹이 전시됐다. 달리, 미로, 에른스트, 마송, 탕기, 만 레이 등의 작품인 이 마네킹들의 복장은 기괴했다. 뒤샹의 마네킹은 셔츠, 코트, 타이, 모자 등으로 남성의 옷차림을 했으나 바지는 입지 않았다. 다시 실내와 실외의 구분을 모호하게 한 이 복도는 다른 방식으로 실내와 실외를 결합시킨 주전시실로 이어졌다. 주전시실 바닥에는 낙엽, 이끼, 흙, 갈대와 양치류로 둘러싸인 작은 연못 하나가 있고, 각 코너에는 실크시트가 덮인 2인용 침대가 놓여 있었다. 한 침대의 발치에는 「천궁도」가 서 있고, 그 주변 벽에는 마송의 「오필리아의 죽음(The Death of Ophelia)」 같은 다양한 초현실주의 회화 작품이 걸려 있었다. 요컨대 전시실은 나름의 논리를 가진 꿈의 공간이었다. 뒤샹의 의도는 전시실을 매우 어둡게 해 핍 쇼처럼 관람자가 가까이 가야지만 그림을 볼 수 있게 하려는 것이었다. 그러나 그 계획이 여의치 않자 '조명의 대가' 만 레이는 전시 오프닝 때 관람자들에게 손전등을 나눠 주었고, 이렇게 해서 ▲ 외설적인 엿보기와 유사한 효과를 낼 수 있었다.(뒤샹은 그의 디오라마 「주어진」을 통해서 다시 이러한 관람자의 위치 설정 문제에 주목하게 된다.) 보험사의 안전상의 조치로 천장에 매달린 '1200개'의 석탄 자루에는 석탄이 들어 있지 않았지만 먼지가 덕지덕지 묻어 있었고, 바닥 한가운데는 석 ● 탄 화로가 놓여 있었다.[3] (약 30년 후 어느 전시에서 앤디 워홀은 공중에 헬륨을 채운 베개를 띄우고 '은색 구름'이라고 명명했다. 이 구름들은 뒤샹의 석탄 자루에 대한 팝아트적이고 후기 산업사회적인 대응물이다.) 여기서 성격이 다른 산업 노동의 공간과 예술적 유희의 공간이 결합하며, 그 결합은 상하가 역전된 천장의 석탄 자루로 인해 더 복잡한 양상을 띤다. 달리는 이렇게 뒤범벅된 예술과 매춘, 상업과 산업의 기표들을 기념이라도 하려는 듯, 무용수 헬렌 바넬(Hélèn Vanel)을 고용해 '미수 행위(The Unconsummated Act)'라는 공연을 하게 했다. 히스테리 상태를 흉내 내는 이 공연에서는 정신병자들의 웃음소리와 독일 군악이 울려 퍼졌다.

군악은 분명 듣는 이의 심기를 불편하게 했을 것이다. 전시가 열리던 한 주 내내 나치가 바르셀로나와 발렌시아에 폭탄을 투하하고 있었기 때문이다. 스페인 내전을 둘러싼 정치적 구도 속에서 초현실주의의 달라진 사회적 위상은 더 두드러져 보였다. 전시에서 선보인 제스처 대부분은 30년대 말에는 이미 익숙해진 것들이었다. 한때 두려 ■ 운 낯섦(언캐니)의 형상이던 마네킹은 이제 초현실주의 클리셰가 돼 버렸고, 심지어는 초현실주의적 기법을 도입해 어렴풋한 욕망을 환기시켰던 패션 분야의 마네킹과도 구분되지 않았다. 상류 사회도 초현실주의를 환영했다. 1938년 전시 오프닝에 참석한 이브닝드레스 차림의 상류층 인사들은 자신들의 위력을 십분 발휘했다. 한때 정치적으로 도발적이었던 초현실주의는 기묘하게도 하나의 유행이 돼 버렸다. 그렇다면 초현실주의는 거리에서 살롱으로, 정치적인 참여에서 예술적인 구경거리로 후퇴했을 뿐인가? 아니면 1938년 전시는 널리 받아들

14개국에서 60명의 미술가가 참가한 최초의 〈초현실주의 국제전〉은 1938년 1월 17일 갤러리 보자르에서 열렸다. 잡지《보자르》를 발행하던 조르주 빌덴슈타인 소유의 이 상류층 취향의 갤러리는 포부르 생토노레 가(街)에 위치해 있었다. 이곳이 상류층들이 거주하는 곳이었다는 점에서, 초현실주의자들은 정치적·경제적으로 배신자라는 비난을 면치 못했다. 그러나 뒤샹은 사력을 다해 이 고상한 18세기 건물 내부를 도시의 어두침침한 창고로 변형시켰고 그 결과 특유의 고급미술 취향은 퇴색됐다. 게다가 전시의 상업적 문맥을 강조하려는 듯, 뒤샹은 백화점을 연상시키는 회전문에 그래픽 작품을 매달아 놓았다. 전시는 초현실주의의 '우아한 시체' 놀이(exquisite corpse, 참가자들이 서로 모르게 형상의 일부분을 그려 넣거나 문장의 일부를 써 내려가는 놀이)의 문장만큼이나 흐트러진 내러티브처럼 보였다. 그러나 이 전시의 배치는 상당 수준 계산된 것이었다. 갤러리 내부에 들어선 관람자는 바로 ▲ 다시 실외로 나왔다는 느낌을 받게 되는데, 로비에 세워진 살바도르 달리의 「비에 젖은 택시(Rainy Taxi)」 때문이었다. 비에 젖은 낡은 택시 위에는 덩굴이 뒤엉켜 있고, 택시 안에는 상어 머리에 검은 고글을 쓴 운전사 마네킹과 살아 있는 부르고뉴 산(産) 달팽이로 뒤덮인 여성 승객 마네킹이 놓여 있었다. 「비에 젖은 택시」는 그 명성이 자자해서 1939년 뉴욕세계박람회 때 다시 제작됐다. 이 작품에서 달리가 '초현실주의'에 접근한 방식은 매우 속된 것이었고, 얼마 지나지 않아 그는

▲ 1966a ● 1960c, 1962d, 1964b ■ 1924, 1925c, 1930b, 1931a

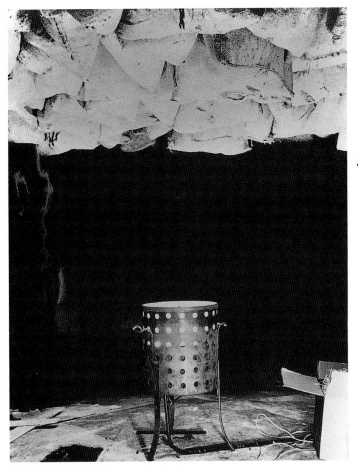

3 • 마르셀 뒤샹, 「천장에 매달린 1200개의 석탄 자루와 화로 1200 Coal Bags Suspended from the Ceiling Over a Stove」, 1938년
파리 보자르 갤러리에서 열린 〈초현실주의 국제전〉에 설치

여지는 대립항인 실내와 실외, 사적인 것과 공적인 것, 주관적인 것과 사회적인 것의 구분을 모호하게 했던 것은 아닌가? 어떻든 이 두 질문이 서로 배타적인 것은 아닌 듯하다.

어떤 경우든 만 레이의 말대로, 이 전시의 설치는 "가장 현대적인 전시 공간에서조차 만연한 안이한 분위기를 단번에 제거했다." 이 전시 설치는 당시 맥락에서 살펴봐야 한다. 왜냐하면 1937년에 전혀 성격을 달리하는 두 개의 전시 모델이 제시됐기 때문이다. 하나는 정부

▲ 가 후원한 파리만국박람회로, 이 박물관 스타일의 전시에서는 준객관적인 전시 모델이 제시됐다. "소음 없는 전시실, 고르게 분포된 조명, 잘 닦인 바닥과 천장, 수수한 색의 벽면, 표준화된 라벨, 벽에 새겨진 미술가와 작품에 대한 충분한 설명" 같은 "유산의 감정, 공개, 보존"과 관련된 고유의 기법을 통해 관람자들은 "전시 공간이 중성적이고, 예술 작품은 자율적이며, 미적 판단은 무사심"하다는 것을 재확인했다. 초현실주의가 이렇게 과학적임을 자처하는 전시들에 대항했음은 두말할 나위가 없다. 또 다른 전시 모델은 5개월 전 뮌헨에서 열린 나치의 선전용 전시 〈위대한 독일 미술〉과 〈퇴폐 '미술'〉전을 들 수 있다. 전자가 나치의 반동적인 키치 미학을 골자로 했다면, 후자는

● 도덕적 타락이나 정신 질환으로 낙인찍힌 모더니즘 미술 작품(초현실주의 포함)을 대거 전시했다. 초현실주의 전시는 이렇게 이데올로기적 공

미궁으로서의 전시

1년 후인 1939년에 프랑스가 나치의 수중에 들어가자 초현실주의의 상황은 급변했다. 국제적으로 세력을 확장하고 있었던 초현실주의의 구성원들은 도피와 망명의 길에 올랐고, 대다수가 1929년에 만

▲ 든 지도[1]에는 존재하지도 않던 미국으로 향했다. 브르통이 주도한 《VVV》와 미국 시인 찰스 헨리 포드(Charles Henry Ford)가 편집한 《뷰》와 더불어, 전시는 뉴욕에서도 초현실주의적 실천의 주요 수단이 됐으며, 흩어진 망명자들이 다시 연대하는 계기가 됐다. 1942년 뉴욕에서 거의 같은 시기에 열린 〈금세기 미술(Art of This Century)〉전과 〈초현실주의 1차 서류(First Papers of Surrealism)〉전은 이렇게 달라진 초현실주의의 상황을 극적으로 보여 주었다.

구리광산업으로 부를 축적한 집안의 상속자 미국인 페기 구겐하

망명자와 이주자

20세기 중반 뉴욕이 '현대미술의 수도'라고 자처하게 된 것은 전적으로 히틀러가 정권을 잡고 제2차 세계대전이 발발하면서 수많은 유럽 미술가와 지식인들이 미국으로 망명한 덕택이다. 1933년 1월 히틀러는 권좌에 올랐고, 9월경 선전국 장관이던 요제프 괴벨스는 제국문화부를 신설해 모든 예술은 나치의 기준을 따라 제작할 것을 공표했다. 노골적으로 나치즘을 비판했던 조지 그로스와 존 하트필드는 즉각 독일을 떠나야 했다. 그로스는 미국으로, 존 하트필드는 프라하로 갔다가 런던에 정착했다. 쿠르트 슈비터스와 같은 아방가르드주의자들도 영국에 정착했다.

나치가 행한 최초의 조치 중 하나는 바우하우스를 폐쇄하는 일이었다. 바우하우스 미술가 중 러시아 태생의 칸딘스키는 프랑스로 망명했고, 스위스 태생의 클레는 스위스로 돌아갔다. 그리고 대다수는 미국 태생의 라이오넬 파이닝어처럼 미국으로 향했다. 하나의 이정표가 됐던 1932년 뉴욕현대미술관의 〈국제주의 양식 (International Style)〉전을 계기로 미국은 발터 그로피우스나 미스 반 데어 로에 같은 바우하우스 건축가들을 수용할 준비가 돼 있었다. 6년 후 뉴욕현대미술관이 기획한 〈바우하우스: 1919~1928년〉전은 이와 같은 망명자들이 명성을 떨치는 계기가 됐다. 이 무렵 미국에 도착한 라슬로 모호이-너지와 마르셀 브로이어, 요제프와 아니 알베르스 부부도 그로피우스와 미스의 대열에 합류했다.

프랑스 미술가들의 망명은 프랑스가 나치에게 함락당한 1939년에 절정을 이루었다. 앙드레 브르통과 페르낭 레제, 네덜란드인 몬드리안, 독일인 에른스트, 러시아인 샤갈이 1941년경에 도착했고, 마르셀 뒤샹은 이듬해 뉴욕에 도착했다. 미국 문화를 경멸했던 프랑스 미술가들조차도 미래의 추상표현주의자들은 물론, 존 케이지, 머스 커닝햄, 로버트 라우센버그, 재스퍼 존스 같은 미국의 젊은 미술가들에게 유럽의 모더니즘을 소개하는 데 한몫했다.

▲ 1937a, 1937c ● 1937a

▲ 1942a, 1968b

4 · 프레데릭 키슬러가 디자인한 뉴욕 '금세기 미술' 초현실주의 전시실 설치 광경, 1942년

임은 유럽에서 수집한 모더니즘 작품을 전시하기 위해 1942년 10월 20일에 웨스트 57번가 28~30번지의 의상실 두 곳을 개조하여 '금세기 미술'이라는 갤러리-미술관을 오픈했다. 한때 빈에서 데 스테일 그룹의 젊은 회원으로 활동했던 프레데릭 키슬러(Frederick Kiesler, 1890~1965)가 건축을 담당했다.(1929년 웨스트 8번가에 미국 최초의 영화 전용 극장 '필름 길드 시네마'를 설계했던 키슬러는 전위적인 설계로 뉴욕에서 이미 명성을 얻고 있었다.) 그는 '금세기 미술'의 공간을 특별전 전시실 한 곳과, 소장품의 상설 전시를 위한 전시실 세 곳으로 구분하고 각 전시실은 그곳에 전시되는 작품 양식에 따라 단장했다. 구겐하임의 요청대로 파란색 벽과 옥색 바닥으로 꾸민 '추상' 전시실에는 천장에서 바닥까지 수직으로 드리워진 V자 형 철선에 액자가 없는 그림들을 걸었다. '키네틱' 전시실에서 파울 클레의 그림 몇 점은 컨베이어벨트에 놓였고, 「여행용 가방」 같은 작품들은 핍 홀처럼 한 번에 단 하나의 작품만 보도록 배치됐다. '금세기 미술'에서 단연 돋보인 공간은 '초현실주의' 전시실이었다. 키슬러는 둥글게 휜 고무나무 벽에 초현실주의 회화 작품을 각기 다른 기울기로 배치하고 자신이 디자인한 생물 형태적인 의자들은 조각의 받침대로 쓰기도 했다. 키슬러는 전시실의 조명을 통제했는데, 각 벽을 비추는 조명이 2분마다 한 번씩 들어오게 한 결과 전시실은 "당신의 피처럼" 고동치는 것 같았다.

1950년 프로젝트 「끝없는 집」에서 구현될 키슬러의 이런 착상은 살바도르 달리, 트리스탕 차라와 로베르토 마타가 30년대에 제안한 '자궁(intrauterine)' 건축의 초현실주의적 비전과 일맥상통했다. 차라는 1933년 잡지 《미노토르》에 다음과 같이 썼다. "평안은 태아기적 욕망을 간직한 유일무이한 기관, 그 어둡고 깊숙한 곳의 부드러운 촉감에서 유래한다는 것을 이해할 때 비로소 원형·구형·비정형의 집들은 다시 지어지게 될 것이다. 자궁 속에 머물렀던 자신의 삶에 대한 상상 속에서 인류가 간직해 온 이런 형태의 집들에 대한 환상은 태어날 때부터 죽을 때까지 지속된다. 그 환상은 소위 현대적인 거세의 미학이 간과한 것이기도 하다." 마타도 1938년 《미노토르》에 다음과 같이 썼다. "우리에겐 젖은 종이처럼 형태가 제거된, 우리의 심리적 공포와 일치하는 벽이 필요하다." 키슬러의 디자인도 창조의 기원으로 회귀한다는 환상에서 출발한다. '금세기 미술'의 '초현실주의' 전시실에서

는 "환상'과 '현실', '이미지'와 '배경' 같은 인위적인 구분이 해소된다. …… 비로소 예술, 공간, 삶 사이에 존재하는 틀과 장벽이 모두 사라진다. 이렇게 틀이 제거되면서 관람자는 보는 행위 혹은 수용 행위를 통해 미술가만큼이나 필연적이고 직접적으로 창조 과정에 개입한다는 사실을 인식하게 된다." 실제로 키슬러는 관람자의 직접적이고 즉각적인 심리적 반응을 유도하기 위한 무매개적 전시실을 의도했다. 액자, 파티션, 받침대 같은 관습적인 지지체들이 제거된 것은 이런 이유에서였다.

미국의 평론가 T. J. 데모스(T. J. Demos)에 의하면, 이렇게 "모든 게 뒤섞인 전시 디자인은 망명의 아노미 상태를 반영한다." 이를 계기로 초현실주의는 여태껏 추구해 온 두려운 낯섦(독어로 '집 같지 않은'을 뜻하는 Unheimlich)의 세계에서 "거주 가능하면서도 상상 가능한 세계"(브르통의 표현)에 대한 새로운 신화로 이행한다. 1942년 〈금세기 미술〉전보다 일주일 앞서 열린 〈초현실주의 1차 서류〉전의 전시 설치는 뒤샹이 직접 했다. 이 전시에서 뒤샹은 이전과는 또 다른 세계를 제시했는데 그것은 두려운 낯섦보다 더 낯선 것이지만, 그렇다고 해서 집 같은 무엇도 아니었다. 이후 뒤샹은 피에르 카반에게 다음과 같이 말했다. "[초현실주의자들은] 내가 제시한 관념에 상당한 확신을 갖고 있다. …… 그 관념은 초현실주의에 반하는 것도, 초현실주의적인 것도 아니다." 〈초현실주의 1차 서류〉전은 프랑스구호협회 조정위원회가 후원하는 전쟁 포로를 위한 자선 전시였다. 디자이너 엘자 스키아파렐리에게서 이 전시의 디스플레이를 의뢰받은 뒤샹은 브르통, 에른스트와 함께 50여 명의 미술가의 작품을 선정했다. 대부분 초현실주의자들의 작품이었지만, 조지프 코넬, 케이 세이지(Kay Sage), 데이비드 헤어, 윌리엄 바지오츠, 로버트 마더웰 같은 미국 작가들의 작품도 있었다. 미국 시민권 신청 서류 양식을 뜻하는 '1차 서류'라는 전시명은 새로운 삶에 대한 낙관으로도 볼 수 있고, 제2차 세계대전이 한창이던 당시 요구되던 모든 신분 증명에 대한 쓸쓸한 조롱으로 볼 수도 있다. 이 전시에서 가장 주목을 받은 제스처 또한 모호했는데, 뒤샹은 주전시실 전체를 약 26킬로미터 길이의 실로 휘감아 그림을 가리는 동시에 그림 주변으로 접근하는 것마저 방해했다.[5]

뒤샹은 1913년 작품 「세 개의 표준 정지 장치」에서 정확히 3미터 길이의 실을 사용해 '준비된 우연(canned chance)'을 실험했고, 1918년 「여행을 위한 조각(Sculpture for Traveling)」에서는 웨스트 67번가 33번지에 있는 자신의 작업실에 색색의 샤워 캡을 실로 매달아 놓았다. 1918년 뒤샹이 부에노스아이레스를 여행할 때 가져간 이 작품은 여행이라는 제목과 관련된 전치에 대한 감각과, 작품 설치와 관련된 점유의 전략 모두를 드러낸다. 〈초현실주의 1차 서류〉전에 사용된 실에서 이런 전치의 감각은 극대화되며, 그 결과 점유는 훼방이라는 거의 정반대의 의미를 띠게 된다. 왜냐하면 전시에 사용된 실이 엉켜서 전시실에 접근하는 것을 재차 지연시켰기 때문이다. 이런 실 엉킴에 대한 해석은 다양했다. 시드니 재니스(Sidney Janis)와 아르투로 슈바르츠(Arturo Schwartz)처럼 모더니즘의 모든 곤란을 형상화한 것이라 해석하는 이들이 있는가 하면, 거미줄같이 엉킨 당대에 대한 하나의 비

5 · 마르셀 뒤샹, 「16마일의 실 Sixteen Miles of String」, 〈초현실주의 1차 서류〉전에 설치, **1942년** 빈티지 실버 젤라틴 프린트, 19.4×25.4cm

페기 구겐하임

페기 구겐하임(Peggy Guggenheim, 1898~1979)은 아방가르드 미술을 열렬히 지지한 20세기의 위대한 수집가 중 한 명이다. 사망할 당시 소장품 중에는 칸딘스키, 클레, 피카비아, 브라크, 그리스, 세베리니, 발라, 판 두스뷔르흐, 몬드리안, 미로, 에른스트, 데 키리코, 탕기, 달리, 마그리트, 폴록, 마더웰, 고르키, 브라우너(Brauner)의 작품은 물론, 브랑쿠시, 칼더, 립시츠, 로랑, 페프스너, 자코메티, 무어, 아르프의 조각이 포함돼 있었다. 1920년 파리로 간 구겐하임은 이류 초현실주의 화가였던 로렌스 바일(Laurence Vail, 이후 남편이 된다.)을 통해서 마르셀 뒤샹, 만 레이, 아나이스 닌(Anaïs Nin), 막스 에른스트, 사뮈엘 베케트(Samuel Beckett)를 알게 된다. 구겐하임의 컬렉팅 활동은 1938년 런던에 처음 연 '구겐하임 쥔(Guggenheim Jeune)' 갤러리 사업의 일환으로 시작됐다. 뒤샹이 조언자 역할을 했다. 개관전에서 장 콕토의 드로잉을 선보인 구겐하임은 탕기, 칸딘스키, 아르프, 브랑쿠시 특별전을 이어 열었다. 1년 후 그녀는 런던에 미술관을 설립하기로 하고 허버트 리드를 초대 관장으로 초빙했다. 1940년 무렵부터는 "하루에 그림 한 점 구입하기" 캠페인에 돌입했다. 그러나 전쟁이 악화되자 소장품을 보관할 장소가 문제가 됐다. 루브르 박물관은 "보관 가치가 없다."고 받아 주지 않았지만 결국 그녀는 거대한 창고를 비시 근처의 어느 성에서 발견했다. 이렇게 전쟁 중에도 소중히 간직했던 소장품을 가지고 마르세유로 떠난 구겐하임은 지식인과 예술가들이 유럽을 빠져나갈 수 있도록 지원을 아끼지 않았으며 자신도 1942년에는 유럽을 떠났다.

뉴욕에서 에른스트와 재혼한 구겐하임은 새로운 갤러리 '금세기 미술'을 설립해 이후 추상표현주의의 간판이 되는 미술가들의 개인전을 열었다.(1943년에는 폴록, 1944년에는 바지오츠, 1945년에는 로스코, 1946년에는 클리퍼드 스틸) 폴록을 "피카소 이후 가장 위대한 화가"로 확신했던 구겐하임은 폴록에게 매달 150달러를 지원하기도 했다. 이후 리 크래스너(Lee Krasner)는 다음과 같이 회상했다. "최초로 뉴욕화파를 소개한 '금세기 미술'은 매우 중요한 장소였다. …… 여기에서 모든 일이 시작됐다. 그렇게 구겐하임의 갤러리는 하나의 토대였다."

유라고 하는 이들도 있었다. 한편 이 전시가 진저리나는 혼란 그 자체라고 대수롭지 않게 여기는 이들도 있었다. 분명 이 전시는 초현실주의자들을 매료시킨 무의식의 형상인 미궁을 기본으로 했지만, 여기서 그 형상은 현대사, 특히 전쟁과 망명으로 점철된 역사적 단절에 대한 알레고리로 변형된다. 전시되고 있던 초현실주의 미술이 말 그대로 현재와 거리 두기를 할 수 있었던 것은 바로 이런 단절 때문이었다. 같은 맥락에서 전시에 참여한 작가들은 미궁을 탈출할 길이 없어 헤매는 현대의 아리아드네 같다. 이런 알레고리적 설명이 미심쩍다면, 회화적·건축적 공간을 가로막는 실이 회화와 갤러리라는 주어진 틀(frame)을 강조하는 동시에 방해한다고 말하면 그만이다. 그 설명이 어떻든 전시는 부정적인, 심지어 허무주의적인 제스처에 가깝다. 그러나 개막 행사 동안 아이들이 전시실에서 공놀이를 하게 해, 전시가 그저 유희에 지나지 않는 듯이 연출한 것은 매우 뒤샹다운 조치였다. 그러나 이 전시 디자인이 〈금세기 미술〉전에 대한 존 케이지의 표현처럼 그저 "유령의 집"에 불과하다고 하기는 어렵다.

키슬러가 틀을 제거해 초현실주의 미술이 관람자에게 직접적인 영향을 미치도록 유도했다면, 뒤샹은 그 틀을 과도하게 강조해 전시 공간을 말 그대로 미로처럼 만들어 제도에 순응한 모든 종류의 미술에 저항했다. 이런 차이에 주목한 T. J. 데모스는 '망명 중인 초현실주의'가 키슬러처럼 '보상의 집(compensatory home)'을 모색할 것인가, 아니면 뒤샹처럼 집이 없다는 사실을 불가피한 상황으로 받아들일 것인가 하는 선택을 두고 헤매고 있다고 지적했다. 그의 견해는 일견 타당해 보이지만 종전과 함께 상황은 또 달라졌다. 키슬러와 뒤샹은 1947년 파리로 돌아와 〈초현실주의 국제전〉의 전시 디자인을 함께 담당했다. 1938년 파리 전시에서 사용된 흐트러진 서사를 모델로 한 이 전시에서 관람자는 공간을 연속적으로 통과하면서 일련의 테스트를 거쳐야만 전시물을 볼 수 있었다. 즉 1947년의 전시는 보상의 집도, 영원한 집 없음도 아니었던 것이다. 오히려 그것은 귀환에 대한 제의

였고, 그 서사는 제의를 통한 귀속에 관한 것이었다. 그러나 이 지점에서 초현실주의가 가진 것이라곤 이런 제의밖에 없었고, 이 제의를 통과한 신참자 또한 거의 없었다. 전후에 초현실주의는 와해돼 다른 운동으로 통합되고 자신들의 지도에서조차 사라지게 된다. HF

더 읽을거리

Bruce Altshuler, *The Avant-Garde in Exhibition: New Art in the Twentieth Century* (New York: Harry N. Abrams, 1994)
T. J. Demos, "Duchamp's Labyrinth: 'First Papers of Surrealism'," *October*, no. 97, Summer 2001
Lewis Kachur, *Displaying the Marvelous: Marcel Duchamp, Salvador Dalí, and Surrealist Exhibition Installations* (Cambridge, Mass.: MIT Press, 2001)
Martica Sawin, *Surrealism in Exile: The Beginning of the New York School* (Cambridge, Mass.: MIT Press, 1994)

1943

할렘 르네상스가 인종적 자각과 그 유산에 대한 인식을 고취시킬 무렵, 제임스 A. 포터는 미국 흑인미술에 대한 최초의 연구서인 『현대 니그로 미술』을 뉴욕에서 간행한다.

1940–1944

"미국 흑인미술사의 아버지"라고 불리는 제임스 A. 포터(James A. Porter, 1905~1970)는 저명한 미술사학자일 뿐만 아니라 성공한 화가였다. 10년간의 자료 수집과 정리의 노작으로 태어난 선구적인 개설서 『현대 니그로 미술(Modern Negro Art)』(1943)은 흑인미술이 잉태된 시기부터 40년대 초까지 미국 흑인들의 미술사를 다루고 있다. 이 기초 연구로 인해 많은 무명 미술가들이 발굴됐는데, 포터와 동시대를 살아간 그들은 제1차 세계대전 이후부터 미국 흑인의 사회·문학·예술 운동의 결집력이 돼 온 할렘 르네상스와 관련된 이들이었다.

할렘 르네상스의 개화

할렘 르네상스의 정신적 고향은 뉴욕 할렘이지만, 그 사상과 이상으로 인해 초국가적 운동으로 피어났다. 흑인의 경험을 다양한 예술 형태로 드러내고 찬양하는 할렘 르네상스가 개화하기까지 다음 몇 가지 요인에서 원동력을 얻었다. 하나는 양차 대전 사이의 '대이주(Great Migration)'이다. 인종차별적이고 분리주의적인 '짐 크로' 법(흑인 악극단의 배역 이름을 딴 법안)이 통과되고, 백인 극단주의 단체인 KKK(Ku Klux Klan)단이 활개를 치면서 남부에서의 삶이 점점 더 어렵고 위험해지자, 200만 명 이상의 흑인이 남부 농촌에서 북부 도심으로 이주했다. 이렇게 새로운 삶을 찾아 좀 더 자유로운 북부로 흑인들이 집단 이주하면서 늘어난 도심의 흑인 인구 중에는 학계·지성계·예술계로 진출하는 이도 있었고, 이들 중 상당수는 할렘에 정착했다.

20세기 초 흑인들의 더 나은 삶의 조건을 촉구하는 움직임이 있었는데, 기술이 없는 흑인들이 경제력 향상에 관심을 가져야 한다고 주장한 부커 T. 워싱턴(Booker T. Washington, 1856~1915)의 철학에서부터 할렘에서 활동한 자메이카계 흑인 마커스 가비(Marcus Garvey, 1887~1940)와 그가 결성한 만국흑인진보연합(Universal Negro Improvement Association, UNIA, 1914년 발족)의 급진적 실천주의까지 다양했다. 가비의 범세계적 운동은 전 세계 흑인들에게 아프리카인으로서의 긍지와 각성을 고무시키는 동시에 흑인 분리주의적 성격을 띠었다. 흑인 공동체와 백인 압제자 간의 갈등이 너무 심각하다고 여긴 가비는 "아프리카로 돌아가라."는 구호 아래 "인종적 고양"을 위해서는 식민지에서 끌려온 전 세계 흑인과 미국 흑인들이 아프리카로 돌아가야 한다고 촉구했다.

1909년 전미유색인권익증진회의(National Association for the Advancement of Colored People, NAACP)의 설립에 기여한 미국 흑인 인권 운동가이자 작가인 W. E. B. 듀보이스(W. E. B. Du Bois, 1868~1963)의 범아프리카주의 철학이 20세기 초에 주창됐다. 그는 미국 흑인들이 공유한 아프리카 유산을 강조했고 20세기 초의 네그리튀드(Negritude)라고 불리는 문학과 이데올로기 운동의 성립에 일조했다. 프랑스어권 아프리카 시인들과 카리브 해 시인들에 의해 시작된 이 운동은 아프리카 흑인 문명에 대한 관심을 토대로 인종적 아름다움을 일깨우고 아프리카계 후손들의 단결을 촉구했다.

이런 사상들은 아프리카계 후손들의 인종적 자긍심, 민족 의식, 국제적 연대감을 고취시켰는데, 그중 할렘 르네상스에 가장 큰 영향을 끼친 것은 듀보이스의 사상이었다. 워싱턴, 가비와는 달리 듀보이스는 미국에서 흑인이 백인과 경제적·시민적·정치적으로 동등한 성취를 이룰 수 있다고 믿었다. 또 그는 인류 문화의 가장 큰 성취인 예술이 위안을 주고, 흑인 예술가들이 흑인들로 하여금 미국 사회 전체에 건전하고 중요한 기여를 하는 데 도움을 주고 힘을 부여하는 역할을 할 수 있다는 점을 믿어 의심치 않았다.

▲ 유럽 모더니스트들이 '원시적인' 아프리카 예술에 관심을 가졌던 것과, 미국 흑인의 춤과 음악의 진가를 인정한 점도 할렘 르네상스를 살찌우는 배경이 됐다. 이들은 특히 흑인 영가와 재즈가 신세계의 민속예술과 아방가르드 예술을 포괄한다고 보았다. 철학자 알랭 로크(Alain Locke, 1886~1954) 같은 미국 흑인 지식인들은 아프리카적인 것, 혹은 미국 흑인적인 모든 것에 대한 유행이 사회 변혁에 기여할 수 있고, 또 그래야만 한다고 여겼다.

'새로운 니그로' 개념을 정의하기 위해 사회정치적·경제적·이데올로기적·문화적·미학적 관심 모두가 동원됐으며, 미국 흑인들에게 아프리카에서의 기원, 미국에서의 삶과 역사를 문화적으로 재인식하도록 장려하고 현대적 도시 주체로 전환할 것을 촉구했다. 사회학자 찰스 S. 존슨(Charles S. Johnson, 1893~1956)이 1925년 "도시 니그로라는 새로운 유형의 니그로가 진화하고 있다."고 언급한 것에서 알 수 있듯이, 새로운 니그로 운동은 과거 노예 상태에서 벗어나 도시민으로서 새로운 정체성을 확립할 것을 요구했다.

할렘 르네상스의 가장 중요한 선구자 중 하나로 조각가 메타 복스

▲ 1903, 1906, 1907

1 · 메타 복스 워릭 풀러, 「에티오피아의 각성 The Awakening of Ethiopia」, 1914년
브론즈, 170.2×40.6×50.8cm

잘 기록한 사진가였던 제임스 반 더 지(James Van Der Zee, 1886~1983)는 그 시대의 가장 강력하고 대표적인 이미지들을 제시했다.[2] 새로운 니그로의 이미지 창조를 위해, 반 더 지는 할렘 거주민을 찍으면서 미국 흑인의 고양된 이미지를 드러낼 수 있도록 사진을 연출하고 보정했다. 이 사진들은 새로운 도시 정체성과 결부된 낙관주의, 품격, 자부심, 교양을 잘 포착하고 있다.

새로운 니그로 운동의 주도자들은 미국 흑인 및 백인 철학자, 사회학자, 비평가, 갤러리 소유주, 후원자들이었는데, 이들은 정치보다는 문화를 통해서 미국 흑인들에게 백인과 동등한 권리와 자유를 보장한다는 공통의 목표 달성에 기여할 수 있다고 믿었다. 그들은 예술과 문학을 통해 흑인적인 것을 많이 알려, 주류 사회로 하여금 미국 흑인과 그들의 경험을 미국 전체의 경험과 **별개**로 보는 것이 아니라 그 **일부**로 보도록 유도하고자 했다.

또한 이들은 미국 흑인 문화가 단순한 춤과 음악의 차원을 넘어서 이해될 수 있고, 또 그래야 한다고 보았다. 학계도 이들을 돕기 위해 예술과 문학계에 관심을 보였는데, 특히 로크가 가장 적극적인 관심을 보였다. 그는 미국 흑인들을 알리고 그들의 아프리카 전통과 역사에 대한 이해를 증진시키기 위해 '니그로 예술학교'를 할렘에 설립 ▲ 하고자 했다. 초기 독일 표현주의 시기에 베를린에 머물던 로크는 예술을 통해 더 나은 세상을 만들 수 있다는 표현주의자들의 이상적인 믿음에 매료됐다. 이런 배경에서 나온 로크의 사상은 듀보이스가 혜택받지 못한 동족의 삶을 개선할 의무를 진 교육받은 엘리트 흑인을

1940–1944

워릭 풀러(Meta Vaux Warrick Fuller, 1877~1968)를 꼽을 수 있다. 펜실베이니아 미술관 부설 산업미술학교에서 수학한 후 파리로 건너가 오귀 ▲ 스트 로댕과 몇 년간 작업한 그녀는 1903년 미국으로 돌아와 대서양 연안 지방에서 정기적으로 전시회를 열었다. 아프리카 조각에 기초를 둔 미학과 아프리카적인 동시에 미국적인 흑인 주제를 다루는 풀러의 작업은 할렘 르네상스 대표자들의 관심을 끌었다.

풀러는 듀보이스의 범아프리카주의 철학에서 영감을 받았는데, 이 점은 작가의 가장 잘 알려진 작품 「에티오피아의 각성」[1]에서 분명하게 드러난다. 이집트 조각 전통을 따르고 있는 이 청동상은 긴 잠에서 깨어나려는 여성을 형상화한 것으로, 미국 흑인들에게는 노예제도와 억압의 세기 이후 도래할 흑인 문화의 재탄생을 촉구하는 작업으로 해석될 수 있었다. 풀러의 작업에서 보이는 흑인적인 주제와, 아프리카와 미국 흑인 문화 사이의 명백한 연계는 로크와 그의 추종자들이 새로운 니그로 미학을 형성하는 데 중요한 본보기가 됐다.

새로운 니그로

20년대는 미국 흑인들에게 낙관주의와 자부심, 흥분이 넘쳐흐르던 시기로, 그들은 드디어 미국 사회에서 흑인들이 존중받는 시대가 도래했다고 믿고 있었다. 20년대부터 40년대까지 할렘의 모습을 가장

2 · 제임스 반 더 지, 「가족 초상 Family Portrait」, 1926년

▲ 1900a ▲ 1908

양성하기 위해 도입한 '재능 있는 십분의 일' 개념과 결합했다.

1917년경부터 흑인 배우가 출연하고 흑인적인 주제를 선보이는 연극이나 뮤지컬이 늘어나면서 백인들도 미국 흑인적인 것에 점차 매료됐다. 이런 관심을 우려의 눈길로 바라보는 시각도 있었지만, 대부분의 할렘 르네상스 주도자들은 이를 흑인 예술 운동을 일으킬 절호의 기회로 생각했다. 1921년 3월 존슨은 젊은 흑인 작가들을 널리 알리기 위해 맨해튼에서 시빅 클럽(Civic Club) 문학 축제를 조직했는데, 로크가 사회를 보고 듀보이스가 기조 발표를 맡았으며, 110명의 흑인과 백인 지식인들이 여기 참여했다. 존슨의 의도는 적중해서 사회 문화적 주제를 다루는 잡지 《서베이 그래픽(Survey Graphic)》의 백인 편집장 폴 켈로그(Paul Kellogg)는 이제 막 등장한 흑인 예술가들을 다루는 특집호를 기획하게 됐다. 그 결과 로크가 편집한 1925년 3월호가 '할렘: 새로운 니그로의 메카'라는 주제로 발간됐다. 서문에서 로크는 다음과 같이 잡지의 임무를 밝혔다.

《서베이》는 매년 그리고 매달 사회구조적 틀의 변화와 개인적 성취의 섬광들을 조명하여 인종의 성장과 상호작용의 미세한 흔적들을 추적할 것이다. …… 《서베이》의 판단이 틀리지 않다면, 미국 니그로들의 새로운 인종적 활력이 극적으로 개화하고 있으며, 그 새로운 에피소드의 무대는 할렘이다.

할렘 르네상스에 의한, 할렘 르네상스에 관한 사회 평론, 시, 소설들을 수록한 이 잡지는 독일 출신의 미술가 비놀트 라이스(Winold Reiss, 1886~1953)가 전체의 삽화를 담당했다. 그는 위엄 있고 사실적인 흑백 파스텔화로 교사, 변호사, 학생, 보이스카우트를 포함한 할렘의 명사들과 일반 거주민의 초상화를 담았으며, 활기차고 생동감 넘치는 현대 도시를 보여 주는 할렘에서의 삶을 강렬한 흑백의 아르 데코풍 그래픽으로 그려 냈다. 2쇄가 매진될 정도로 잡지 역사상 가장 인기 있었던 이 특집호를 통해 할렘 르네상스 작품들과 인물들은 백인 문학 독자들에게 광범위하게 소개됐다.

이런 성공에 힘입어 같은 해 단행본 확장판 『새로운 니그로: 해석 (The New Negro: An Interpretation)』이 출간됐다. 앨버트와 찰스 보니가 출간한 이 책은 로크가 편집하고 기고한 446쪽짜리 선집으로 수필, 단편소설, 시, 삽화를 실었다. 편집과 기고를 맡은 로크는 선언문 형식의 새로운 글을 발표했으며 흑인의 역사와 문화를 찬양할 것을 촉구했다. 그는 예술가들에게 그들의 아프리카 전통을 재발견하고 음미할 것을 호소했으며, 동시에 미국 흑인으로서의 그들의 삶에 깃든 특수한 민간전승, 블루스, 흑인 영가, 재즈 같은 전통을 참조하고 거기에 의지할 것을 독려했다. 라이스의 컬러 파스텔화, 뉴욕을 기반으로 활동 중인 멕시코 화가 미구엘 코바루비아스(Miguel Covarrubias, 1904~1957)의 세련된 캐리커처, 미국 흑인 애런 더글러스(Aaron Douglas, 1899~1979)의 이집트풍의 기하학적 흑백 목판화가 삽화로 실렸다.

할렘 르네상스에 관한 논의에서는 잘 다뤄지지 않지만 라이스는 영향력 있는 인물이었다. 모던한 그래픽 이미지와 마찬가지로, 민간

전통에 대한 존중과 거기에서 끌어낸 원주민에 대한 세계적인 연구는 중요한 본보기가 됐다. 그는 유럽의 모더니즘 경향을 미국 문화에 소개하는 데 중요한 연결 고리 역할을 했다. 1924년 로크가 "선구적인 아프리카주의자"라고 부른 더글러스가 할렘으로 이주했다.(여기서 그는 라이스를 사사했다.) 라이스는 더글러스가 엄격한 사실주의 작업에서 벗어나 아프리카 전통과 미국 흑인으로서의 경험을 살리고, 예술에 있어서 모더니즘적 발전을 이룰 수 있는 양식을 개발하도록 독려했다. 오래지 않아 더글러스는 새로운 니그로를 아르 데코풍 실루엣으로 묘사하는 독자적인 흑인미술을 창조했다. 그는 미국 정밀주의 화가(American Precisionist)에게서 보이는 날카로운 앵글과 산업 풍경이라는 주제를 이용해서 흑인의 역사와 긍지를 표현하고자 했다.[3] 곧 할렘 르네상스 작가들의 눈에 띈 더글러스는 여러 책의 삽화 작업에 참여했고, 수많은 잡지에 실린 그의 삽화를 통해 그는 곧 할렘 르네상스의 '공식' 예술가로 자리 잡는다.

개인적이고 조직적인 후원

『새로운 니그로』의 출간과 함께 할렘 르네상스의 핵심 전략가이자 이론가가 된 로크는 스스로를 '철학적 산파'라고 표현했듯이 많은 작가들과 예술가들의 조언자 역할을 했다. 평등권 향상을 위한 전미유색인권익증회의(NAACP, 1909년 발족), 도시 생활에 적응하도록 새 출발

3 · 애런 더글러스, 「창조 The Creation」, 1935년
메소나이트에 유채, 121.9×91.4cm

을 돕는 도시 연맹(Urban League, 1910년 발족) 같은 기존 후원 단체들도 듀보이스가 편집한 《크라이시스(*The Crisis*)》(NAACP)와 존슨이 편집한 《오퍼튜니티(*Opportunity*)》(도시 연맹) 같은 기관지를 통해 이 운동을 지지했다.

부유한 백인 부동산 개발업자이자 박애주의자인 윌리엄 하먼(William Harmon, 1862~1928)도 흑인 문화를 후원하고 세상에 알리는 데 일조했다. 1926년에 그는 예술가들의 주요 후원 단체인 하먼 재단의 찬조를 받아 음악, 시각예술, 문학, 산업, 교육, 인종 관계, 과학 분야에 기여한 미국 흑인을 기리는 공로상을 제정했다. 흑인미술가들은 연례 행사로 열리는 전국 규모의 공모전과 순회전을 통해 그들의 작업을 전국의 관람자들에게 알렸다. 방방곡곡의 미술가들이 열정적으로 할렘 르네상스 지도자들의 촉구에 화답해 미국 흑인을 위한 시각적 표현 형식을 개발했다. 랭스턴 휴스(Langston Hughes)에게 보낸 1925년 12월자 편지에서 더글러스는 이 문제에 대해 이렇게 썼다.

우리의 문제는 예술의 시대를 일으키고 전개시키고 확립하는 것이다. 팔을 걷어붙이고 웃음을 통해 고통을 통해 슬픔을 통해 희망을 통해 절망을 통해 우리네 인간 영혼의 가장 깊숙한 곳까지 파고들어, 무시돼 온 조야하고 거친 것들을 끄집어내자. 자, 그리고 노래하자, 춤추자, 글쓰자, 그리자. …… 초월적으로 물질적이고, 신비적으로 객관적인 것을 창조하자. 세속적인 것, 영적이고 세속적인 것을. 역동적인 것을.

이런 요구가 받아들여지면서 여러 다양한 흑인의 재현적 가능성들이 탐구됐다. 풀러와 더글러스 등이 주도한 두드러진 흐름은 아프리카 기원에 천착한 한편, 아치볼드 J. 모틀리(Archibald J. Motley, 1891~1980)와 파머 C. 헤이든(Palmer C. Heyden, 1893~1973) 같은 미술가들은 흑인의 민간전승, 역사, 일상의 사소한 일들에 주목했다. 머나먼 신화적 과거에 접근하든, 좀 더 가까운 과거의 한적한 전원에 대한 노스탤지어든, 진보와 현대성을 찬미하든, 할렘 르네상스의 모든 작업은 미국 흑인의 인종 의식과 문화적 정체성에 관련돼 있었다.

▲ 처음 10년간 할렘 르네상스의 유산은 민족주의, 원시주의, 원시적인 상태로의 회귀 등을 포함하고 있다. 미국 흑인 로이스 메일로 존스(Lois Mailou Jones, 1905~1998)가 파리에 머물 당시 완성된 「물신」[4]의 역
● 동적인 아프리카 가면은 이런 사상을 초현실주의 렌즈를 통해 제시한다. 초현실주의자들이 '탈인간화된' 가면을 물신화한 것을 알고 있었던 존스는 이것을 자신의 유산으로 재천명하고, 거기에 생명을 불어넣어 현대 흑인의 정체성을 정의하는 효과적인 요소로 사용했다.

30년대 할렘 르네상스

1929년 10월 23일의 증권 시장 파동과 함께 '번영하는 20년대'의 종지부를 찍고 대공황기가 시작됐다. 이와 함께 초기 할렘 르네상스의 이상주의와 낙관주의는 상당 부분 주춤해지고 대신 인종적 자긍심과 사회적 책무에 대한 인식이 강화됐다. 개인적인 후원을 기대할 수
■ 없게 되자 예술가들은 공공사업진흥국(Works Progress Administration,

4 • 로이스 메일로 존스, 「물신 Les Fétiches」, 1938년
캔버스에 유채, 78.7×67.3cm

WPA)이 주관하는 공공미술계획(Public Works of Art Project)이나 연방미술계획(Federal Art Project)으로 눈을 돌렸다. 1933년 설립된 WPA는 미술가들을 기능공의 임금으로 고용해 공공건물 등을 장식하게 했다. 이들이 담당한 이젤화나 벽화 작업의 주제는 미국의 모든 측면과 상황을 망라하는 것이었다. 특정한 조건이 명시된 것은 아니었지만 대부분의 작업은 당시의 사회적 리얼리즘 양식으로 그려졌다.

상당수의 할렘 르네상스 미술가들이 WPA의 원조를 받았다. 더글러스는 WPA 사업의 일환으로 1934년 '니그로 삶의 모습(Aspects of Negro Life)'이라는 벽화 연작을 제작했다. 지금은 숌버그흑인문화연구센터(Schomburg Center for Research in Black Culture)가 된 뉴욕공공도서관 135번가 분관에 자리한 이 벽화를 통해 더글러스는 더 광범위한 관람자들에게 다가갈 수 있었다. 이 작업의 기념비적인 규모와 서사시적인 성격은 인종적 각성과 긍지를 드높이려는 할렘 르네상스의 사명감을 일깨우고, 차세대 할렘 르네상스 작가들에게 깊은 인상을 남겼다. 그 작가들 중 한 명이 제이콥 로렌스(Jacob Lawrence, 1917~2000)였다. 30년대 가족과 함께 할렘으로 이주한 로렌스는 할렘아트센터에서 수학했으며, 숌버그 센터에서 많은 시간을 보내며 더글러스의 작업을 탐구하는 한편 흑인 공동체의 영웅들의 투쟁에 관해 연구했다. 그는 미국 흑인들에게 영향을 끼친 사회 문제나 역사적 사건을 주로 다룬 화려한 색채의 독특한 구상 양식을 발전시켰다. 30년대 후반 로렌스는 주로 투생 루베르튀르(Toussaint Louverture, c.1743~1803, 노예로 태어나 군사 지도자이자 혁명가가 됐으며 최초의 서양 흑인 공화국인 아이티를 세웠다.)나

노예제 폐지론자인 프레더릭 더글러스, 해리엣 터브먼, 존 브라운 같은 흑인 영웅들의 삶의 연대기 연작을 그렸다. 로렌스의 가장 유명한 작품은 WPA 이젤 분과에서 작업할 때 그린 「미국 니그로의 이주(The Migration of the American Negro)」(1940~1941)였다. 60개의 작은 그림으로 구성된 이 기념비적이고 서사적인 연작은 20세기 초 '대이주' 당시의 투쟁을 담고 있다. 큰 성공을 거둔 이 연작의 일부는 1941년 11월호 《포춘(Fortune)》지에 실려서 로렌스의 작업을 전국적으로 알리는 계기가 됐다. 이런 초기의 인지도를 바탕으로 로렌스는 이후 수많은 전시에 초청됐고 주요 미술관에서는 그의 작품을 구입했으며 상도 받았다. 「당구장」[5]은 메트로폴리탄 미술관에서 열린 1942년 전시 〈승리를 위한 예술가들(Artists for Victory)〉전의 수상작이다.

노먼 W. 루이스(Norman W. Lewis, 1909~1979)도 30년대 할렘에서 로크의 사상에 영향을 받으며 작업을 시작한 미술가이다. 추상화된 구상화 형식의 초기 작품인 「노란 모자를 쓴 숙녀」[6]에서는 사회적 리얼리즘의 영향뿐 아니라 이런 영향도 반영하고 있다. 그러나 루이스는 곧 로크 사상의 유효성에 의문을 제기하고 사실주의적인 이미지▲에서 벗어나 유일한 미국 흑인 추상표현주의자로 변모했다.

할렘 르네상스 정신에 의문을 품은 것은 루이스만이 아니었다. 미술가들에게 분리주의 정책보다는 개인적 표현을 추구할 것을 독려한 제임스 A. 포터는 1937년 《아트 프론트(Art Front)》의 지면에서 로크를 "분리주의자의 패배주의적 철학"이라고 비판했다. 『현대 니그로 미술』에서 포터는 미국 흑인미술가의 작업을 흑인 문화의 맥락에서뿐만 아니라 미국 미술사와 현대미술사 양자의 맥락과 관련지어 논의했다.

시대의 종언

제2차 세계대전의 참사 후 많은 미국 흑인미술가들은 더 이상 인종중심적이고 고립주의적인 이데올로기가 바람직하지도 적합하지도 않다는 것을 깨달았다. 특히 로메어 비어든(Romare Bearden, 1912~1988)은 흑인적인 내용이나 아프리카적인 상징들을 사용하면서도 끊임없이 보편적인 상황을 표현하고자 했다. 1946년 그는 다음과 같이 썼다.

▲ 1947a

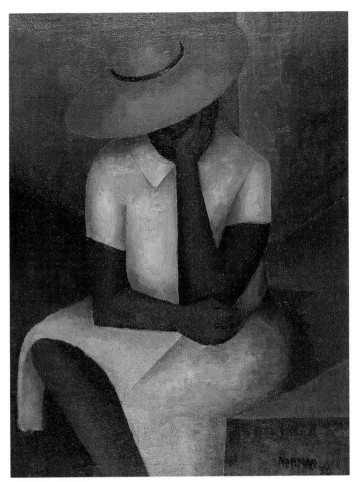

6 • 노먼 W. 루이스, 「노란 모자를 쓴 숙녀 The Lady in the Yellow Hat」, 1936년
삼베에 유채, 92.7×66cm

7 • 엘리자베스 캐틀렛, 「지친 Tired」, 1946년
테라코타, 39.4×15.2×19.1cm

1940–1944

니그로 미술가들이 미국에서 아프리카 문화를 되살리려 하는 것은 대단히 인위적이다. 세대 간의 간격은 이미 너무나 크게 벌어졌으며, 니그로가 이 나라에서 만드는 것이 무엇이든 미국 토양과 관계를 맺고 있다. …… 모딜리아니, 피카소, 엡스타인 그리고 다른 현대 미술가들
▲ 은 아프리카 조각상을 연구해서 자신의 디자인 개념을 강화시켰다. 이것이야말로 같은 목적을 지닌 니그로 미술가들 누구에게나 전적으로 추천할 만하다. …… 진정한 예술가는 오직 하나의 예술만 있다고 믿는데 그것은 모든 인류에게 속하는 것이다.

같은 해에 발표된 엘리자베스 캐틀렛(Elizabeth Catlett, 1915~2012)의 「지친」[7]은 투쟁에 지쳤지만 계속 투쟁을 이어 나갈 내적 힘을 지닌 미국 흑인 여성을 표현하고 있다. 미국 출생의 멕시코 시민권자로, 언제나 흑인 형상을 인종적·문화적 긍지의 상징으로 다룬 캐틀렛의 다음과 같은 말은 할렘 르네상스의 이상을 되풀이한다.

예술은 사람에게서 나와야 하며 사람을 위한 것이어야 한다. 지금의 예술은 나의 동족의 필요에서부터 발전해야 한다. 그것은 질문에 답을 주거나, 누군가를 일깨우거나, 우리의 해방이라는 올바른 방향으로 이끄는 것이어야 한다.

할렘 르네상스의 혁신적인 에너지는 제2차 세계대전과 함께 저물었지만 참여자들의 경력과 사상은 그렇지 않았다. 로크와 포터가 제기한 문제들, 즉 무엇이 흑인 미학을 구성하는가, 흑인미술을 만드는 '흑인 미술가'가 돼야 하는가, 아니면 흑인인 미국 미술가가 돼야 하는가 같
▲ 은 문제들은 할렘 르네상스 시기에도 풀리지 않았고, 정체성 문제가 제기될 때마다 창작과 평론 양쪽에서 계속해서 거론됐다. AD

더 읽을거리

M. S. Campbell et al., *Harlem Renaissance: Art of Black America* (New York: Studio Museum in Harlem and Harry N. Abrams, 1987)

David C. Driskell, *Two Centuries of Black American Art* (New York: Alfred A. Knopf and Los Angeles County Museum of Art, 1976)

Alain Locke (ed.), *The New Negro: An Interpretation* (first published 1925; New York: Atheneum, 1968)

Guy C. McElroy, Richard J. Powell, and Sharon F. Patton, *African-American Artists 1880–1987: Selections from the Evans-Tibbs Collection* (Washington, D.C.: Smithsonian Institution Traveling Exhibition Service, 1989)

James A. Porter, *Modern Negro Art* (first published 1943; Washington, D.C.: Howard University Press, 1992)

Joanna Skipworth (ed.), *Rhapsodies in Black: Art of the Harlem Renaissance* (London: Hayward Gallery, 1997)

▲ 1907

▲ 1993c

1944ₐ

피트 몬드리안이 「승리 부기-우기」를 완성하지 못하고 사망한다. 이 작품은 회화를 파괴의 기획으로 본 몬드리안의 관념을 예증한다.

피트 몬드리안은 1944년 2월 1일 뉴욕에서 사망했다. 그의 미국 망명을 도왔으며 이후에는 유언 집행자이자 상속자가 된 젊은 화가 해리 홀츠먼은 몬드리안의 작업실을 있는 그대로 공개했다. 벽에 부착된 순색의 무수한 직사각형들, 나무 상자로 간이 제작한 순백색 가구들(이것 역시 채색된 직사각형으로 장식됐다.) 때문에 작업실의 하얀 벽이 깜박이는 스크린처럼 보이는 그 공간은 간소했지만 상당히 역동적이었다. 몬드리안이 1942년 6월부터 제작하기 시작한 미완성의 「승리 부기-우기」[1]는 작업실 공개 전부터 이곳을 드나들던 방문자들 중에서도 본 사람이 거의 없었다. 그러나 정사각형 캔버스를 45도 회전시킨 '마름모꼴(Lozangique)' 회화(보통 '다이아몬드 회화'라고 한다.) 연작 중 가장 마지막 작품인 이 작품의 스타카토 리듬과, 작업실 벽면의 채색된 직사각형들의 깜박임 사이에 존재하는 연속성을 아무도 부인할 수 없었다.

이런 연속성은 이젤 위에 세워진 이 거대한 그림에서 고전적 신조
▲ 형주의의 검은색 선을 비롯해 모든 선들이 제거됐다는 사실로 인해 특히 강조됐다. 캔버스에 풀로 붙인 조그만 직사각형 색종이들은 조금 삐뚤어지긴 했지만 "일렬로 배열됐다."고 할 수 있었다. 그런데 문제는 이 배열조차 곧 붕괴될 것처럼 보인다는 사실이다. 관람자는 실제로 그 배열을 보고 있다기보다는 구성 전반에서 그것을 추론한 것이라고 할 수 있었다. 즉 그 배열은 오로지 잠재적으로만 읽힐 수 있었다. 그러므로 몬드리안의 작업실을 방문한 사람들이 벽에서 이 작품을 구분해 낼 수 있었던 결정적 단서는 그 규모에 있었다. 열차의 화물칸처럼 생긴 몬드리안의 작업실에 들어선 사람들은 누구나 긴 복도 끝에 있는 「승리 부기-우기」에 이끌려 마치 회화 작품 속으로 걸어 들어가는 것 같은 경쾌한 느낌을 받았을 것이다.

그러나 이 작품에 대해 이미 알고 있던 사람들은 몬드리안이 사망한 뒤 이 작품을 직접 보고 엄청난 충격을 받았다. 이 작품만 가지고 최후의 18개월 동안 씨름하던 모습을 목격했던 지인들 대다수는, 화상이자 작가인 시드니 재니스의 다음과 같은 결론에 공감하지 않을 수 없었다. "이제 와서 보니 이 작품은 망가진 걸작이다."

몬드리안이 이 작품을 완성한 것만 수차례였다.(1942년과 1943년 겨울에 그는 작품을 '마무리하는' 붓질을 가하는 자신의 모습을 사진으로 찍었다.) 그러나 매번 그는 마무리한 것을 지우고 다시 시작해 친구들을 아연실색케 했다. 죽음이 임박했음을 예상한 몬드리안은, 평생 견지해 온 목적론

적 성향에 걸맞게 이 그림이 자기 생애의 최후의 작품이라면 과거의 모든 시도들을 뛰어넘어야 한다고 생각했을 것이다. 관람자를 들뜨게 하는 뉴욕 시기 양식의 작품을 하나 더 제작하는 일은 그의 관심사가 아니었다. 친구 중 하나가 「승리 부기-우기」를 번복해서 그리기보다는 그 작품에서 발견되는 다양한 해법들을 가지고 각기 다른 작품을 제작하는 편이 낫지 않느냐고 물었을 때, 몬드리안은 "내가 원하는 것은 그림이 아니라 해답의 발견이다."라고 답했다. 악성 폐렴으로 병원에 입원하기 3일 전이었던 1944년 1월 17일부터 1월 23일까지 몬드리안은 근 일주일 동안 채색된 표면을 무수한 색 테이프와 색종이 조각으로 채우면서 이미 완성된 이 걸작을 또다시 "미완으로 만들었다." 재니스 같은 이들에게는 매우 애석한 일이었다.

그러나 맹목적인 칭찬보다는 부정적인 비판이 더 통찰력 있는 경우가 허다하다. 몬드리안의 고전적 신조형주의를 추종했던 이들에게 그가 남긴 최후의 콜라주는 파괴로밖에 보이지 않았다. 여러 가지 측면에서 그들은 옳았으며, 놀랍게도 몬드리안 자신도 이 의견에 기꺼이 동의했다. 왜냐하면 그토록 오랫동안 「승리 부기-우기」를 제작하면서 몬드리안이 추구했던 것이 바로 그런 파괴였기 때문이다. 그가 최후의 일주일 동안 정신없이 작업하기 전에 재니스를 비롯한 이들이 보았던 이 작품의 '완성된' 상태는 몬드리안이 보기에 충분히 '파괴적'이지 않았다. 그는 자신의 열렬한 추종자들이 당혹해하는 모습을 보고서야 비로소 자신이 승리했음을 선언할 수 있었을 것이다.

실제로 파괴는 줄곧 몬드리안 작업의 핵심이었다. 그가 쓴 첫 번째 글에서도 형태의 파괴, '특수성'의 파괴, 개별성(individuality)의 파괴에 대해 언급하고 있다는 점을 생각하면, 뉴욕 지지자들이 그렇게 당혹스러워 할 필요는 없었다. 그러나 그들의 반응이 전적으로 잘못된 것은 아니었다. 왜냐하면 몬드리안 역시 "주변 환경에 흡수되어 미술은 분해된다."는 자신의 유토피아적 이상(그가 '머나먼 미래'를 위한 하나의 가능성으로 이해했던 것)에 대해 애매한 태도를 보였기 때문이다. 1922년 이후 자신의 미학을 진정으로 실험할 수 있는 유일한 매체는 회화라는 결론을 내렸음에도 불구하고, 몬드리안은 자신의 미술이 현대 건축의 청사진을 제시했다는 초기 지지자들의 견해를 굳이 불식시키려 하지 않았다. 몬드리안은 "내가 보기에 미술에서 파괴적인 요소는 지나치게 간과돼 왔다."면서 자신의 작업에서 부정성이 갖는 근원적 역

1 • 피트 몬드리안, 「승리 부기-우기 Victory Boogie-Woogie」(미완성), 1942~1944년
캔버스에 유채와 종이, 126×126cm, 세로 축 178.4cm

할에 대해 강도 높은 발언을 했으나, 이런 발언은 1944년 무렵 그를 '구축(constructive)' 미학의 대표자로 보는 견해를 뒷받침하는 상투적 ▲인 문구 중 하나가 돼 버렸다.(1937년에 나움 가보는 몬드리안이 구축 미학이라 는 명칭을 거부한다는 사실에 아연실색했다.)

30년대에 이르자 몬드리안은 자신의 진의가 제대로 전달되지 않았 음을 깨달았다. 몬드리안은 테오 판 두스뷔르흐 사후에 출판된 잡지 ●《데 스테일》의 마지막 호(1932년 1월호)에 게재된 그의 글을 보고 엄청 난 충격을 받았다. 몬드리안의 친구이기도 했던 판 두스뷔르흐는 그 글에서 몬드리안의 작품을 17세기 프랑스 화가 니콜라 푸생의 고전 주의 회화에 비유했다. 이 무렵 기나긴 시행착오를 거쳐 몬드리안의 변증법적 구성 체계는 이미 어떤 오류도 허용치 않을 만큼 완벽한 상 태에 이르렀음에도 불구하고 말이다. 한 요소가 다른 요소를 '부정' 하는 그의 회화에서 중심은 더 이상 존재하지 않게 됐지만(이렇게 그는 자신이 추구하던 '특수성'의 파괴에 도달했다.) 그 요소들 간의 균형 또한 완벽 했다. 동일한 구성으로 제작한 1930년부터 1932년까지의 회화 연작 8점에서 이런 몬드리안의 변증법적 구성 체계는 절정에 달했다. 그러 나 그는 이내 자신이 "막다른 골목에 다다랐음"을 깨닫고 (그의 작업에서 유일했던) 이런 자족적인 재탕을 그만뒀다.

결코 스스로에게 관대하지 않았던 몬드리안은 고요한 평정 상태의 구성에 도달했음에도 불구하고 이런 구성이 자신의 변증법적 사유의 핵심이 되는 역동적인 진화(영원히 지속되는 예술과 삶의 지향)에 대한 감각 을 환기시키지 못했고 결국 그간의 성과가 소용이 없다는 결론을 내 렸다. 60세의 고령에도 불구하고 몬드리안은 자신이 지속적으로 추구 해 온 파괴를 위해서는 무엇보다 회화의 언어, 심지어는 자신의 언어 그 자체를 파괴해야 한다는 결론을 내렸다. 그가 과거 모든 미술의 정점으로 여겼던 신조형주의 요소들은 하나씩 통째로 소멸되었다.

그의 표현 그대로 '분해'해야 할 첫 번째 대상은 평면이었다. 이를 위해 몬드리안은 작품의 '고전적' 외관을 해친다는 이유로 1919년부 터 금기시해 온 '반복'이라는 요소를 재도입했다. 그에게 그저 하나의 자연 현상에 불과했던(그러므로 금기시됐던) 반복은 이제 정체성을 제거 하기 위한 강력한 수단으로 재등장했다. 그는 여러 개의 선을 반복함 으로써 평면의 경계를 한정하고 그 평면들을 연결시켰다. 그 결과 "평 면(그 자체)은 '아무것도 아닌 것'이 되고, 오로지 리듬만 남게 된다." '고전적' 신조형주의에서 부차적인 요소였던 선들이 이제 가장 강력 한 요소이자 중요한 파괴의 요소로 떠올랐다. 선을 중복시키기만 하 면 평면은 반드시 '개별성'을 잃게 될 뿐만 아니라(여러 윤곽선을 가진 하

▲ 1937b ● 1917b

나의 평면을 구분해 내기는 매우 어렵다.) 심지어는 그 선들마저 '개성을 잃게
(depersonalization)' 됐다.

미학적 파괴 행위

몬드리안 고유의 획기적인 회화 기획이 최초로 실현된 작품은 지난 2
년간 절정에 이른 연작과 구성이 동일한 「구성 B」(1932)였다.[2] 몬드리
안은 이 작품에서 '이중선(double line)', 즉 평행하게 놓인 두 줄의 검
은색 선과 그 사이 하얀 틈으로 이루어진 선(물론 이것은 하나의 선으로 인
식된다.)을 처음으로 사용했다. 이 작품에서는 이중선 사이 하얀 틈
의 간격이 가늘지만(이중선과 수직으로 교차하는 "단 한 줄로 이루어진" 검은색 선
과 같은 두께이다.) 이후 작품에서는 간격이 더 넓어져서 "평면에 가까
워"진다. 이렇게 선이 더 이상 부차적인 요소가 아니라서, 선과 평면
을 구분할 수 있는 결정적인 단서가 존재하지 않는다면, 검은색이 아
닌 색선(色線)은 어떻게 되는가? 몬드리안은 1933년에 「노란 선 구성
(Composition with Yellow Lines)」(헤이그시립미술관 소장의 '다이아몬드' 구성 작품으
로 흰 배경에 오로지 4개의 '선/평면'만 등장한다.)을 통해 색선도 마찬가지라고
답했다고 볼 수 있지만, 이런 가능성이 본격적으로 탐색된 것은 그가
뉴욕에 도착한 1940년 10월 이후였다.

「구성 B」 이후 3년 동안 몬드리안은 1930~1932년에 제작된 고전
적 유형의 작품들을 토대로 자신의 기존 회화 언어를 파괴할 수 있
는 가능성을 탐색했다. 1934년 제작된 두 점의 회화(그중 하나는 나치에
게 '퇴폐' 미술로 낙인찍혀 파괴됐다.)에서는 **모든** 선을 이중선으로 사용했다.
1935년 작품 「회색-빨강 구성 1번(Composition No.I Gris-Rouge)」(시카고아
트인스티튜트 소장)에서 그림을 수평 분할하는 선은 삼중선이었고, 작품
「파랑과 노랑 구성 2번(Composition No.II Bleu-Jaune)」(워싱턴DC 허슌혼 미술
관 소장)에서는 사중선이었다. 같은 해 제작된 「빨강, 노랑, 파랑 구성 3
번(Composition No.III with Red, Yellow and Blue)」(런던 테이트모던 소장)에서 사
용된 수평 분할선은 그 하얀 틈이 그림의 두 '평면'보다 훨씬 더 넓은
간격을 갖는 '이중선'이었다. 이 연작의 마지막 작품인 1936년의 「노
랑 구성(Composition with Yellow)」(필라델피아미술관 소장)에 이르면 이중선
이 아니라 캔버스를 두 개로 분할하는 '다중선'들이 등장하게 된다.

30년대 후반에 다음 단계로 나아간 몬드리안은 이 '다중선'들을
가는 주사선처럼 훨씬 많이 사용해 캔버스 전체에 불규칙한 리듬
을 만들어 냈다. 1931년의 「두 줄의 선으로 이루어진 마름모꼴 구
성(Lozenge Composition with Two Lines)」에서처럼 흰 배경에 오직 두 줄
의 검은 선만 사용할 만큼 한때는 텅 비었던 화면을 이렇게 점진적
으로 채워 나간 몬드리안은 예기치 못한 두 가지 변화를 겪게 됐다.
그 둘은 모두 그의 신조형주의 체계의 금기를 위반하는 것이었다. 첫
째, 1917년 이래 그가 금기시한 중첩 효과가 재등장하기 시작했다. 그
는 검은 선의 두께를 다양하게 하여 이 효과를 심화시켰다. 둘째, 다
중선들이 교차하면서 그의 작품은 1919년 이후 그가 의도적으로 회
피했던 시각적으로 깜박이는 효과를 다시 내게 됐다. 환영주의에 대
한 공포에서 비롯된 이런 금기들보다 더 중요한 것은 안정적인 것은
아무것도 없다는 사실을 확실히 하는 것이었다. 몬드리안은 이렇게

2 • 피트 몬드리안, 「이중선과 노랑과 회색 구성 B Composition B, with Doulbe Line and
Yellow and Gray」, 1932년 캔버스에 유채 50×50cm

다양한 두께의 선들을 반복함으로써 망막에 남은 잔상을 동요시키
는 것에서 머무르지 않고, 몇 개의 선을 부분적으로 토막 내서 그 선
들이 더 이상 화면을 분할하는 선으로 보이지 않게 만들었다. 이렇게
토막 난 선들의 상호작용 결과, 눈앞에 생겼다가 바로 사라지는 덧없
는 가상의 평면이 만들어졌다.

이렇게 그의 작업이 재빠르게 발전하고 훨씬 더 복잡한 구성을 취
할 무렵 몬드리안은 잠시 영국에 머물다가 미국으로 떠났다.(나치가 파
리를 폭격할 것으로 잘못 알고 파리를 떠난 것이 1938년의 일이었다. 그러나 정작 폭탄은
그의 런던 작업실에서 얼마 떨어지지 않은 곳에 투하됐다.) 뉴욕에서 몇 주간의 적
응 기간을 가진 몬드리안은 유럽에서 가져온 자신의 모든 작품을 다
시 제작하기로 결심했다.(뉴욕에서 완성된 작품 중 넉 점을 제외한 나머지는 모두
유럽에서 제작되기 시작한 작품들이다.) 그가 밤중에 맨해튼의 스카이라인을
보면서 갑자기 영감을 얻게 됐다는 일화는 부풀려진 것인데, 미국 시
기에 그의 미술에 일어난 변화들은 내적 전개의 산물이기 때문이다.
그러나 그가 뉴욕이라는 도시의 활력을 한껏 누린 것 또한 사실이
다.(우연하게도 그가 재즈 음악에 갑자기 매료된 것 또한 이 시기의 일이다.) 그는 뉴
욕이라는 도시에 의해 회춘하는 것처럼 보였다. 뉴욕에서 그는 평생
처음으로 거장으로 인정받았고 그의 조언은 어김없이 효력을 발휘했
다.(몬드리안이 잭슨 폴록에게 관심을 보이자 페기 구겐하임은 폴록의 1942년 작품 「속기
그림(Stenographic Picture)」을 다시 한 번 봤고, 바로 그 작품을 구입했다.)

몬드리안이 처음으로 손을 댄 작품들은 1936년부터 파리에서 제
작하기 시작한 수직 구성의 연작으로, 모두 중앙에 특징적으로 '텅
빈' 공간을 포함했다. 「구성 9번」[3]에서는 유럽 시기 후기에 나타난
특징인 중첩된 분할선, 현란하지는 않지만 (그림 오른편의) 깜박이는 효
과, 가상적으로 중첩된 직사각형들을 정체불명으로 만드는 길이가

▲ 1942b, 1949a, 1960b

3 • 피트 몬드리안, 「노랑과 빨강 구성 9번 Composition No.9 with Yellow and Red」, 1938~1942년
캔버스에 유채 79.7×74cm

다른 검은 선 같은 것들이 나타난다. 몬드리안은 이런 요소들과 함께 어떤 제한도 받지 않는 듯 보이는 조그만 색점들을 사용했다. 심지어 그중 하나는 수평선 더미를 가로지르고 있다.(같은 연작 중에는 빨강 블록이 노랑 평면을 가로지르는 작품도 있는데, 1917년 이래 처음으로 색채의 병치가 등장하는 작품이다.) 몬드리안은 「트라팔가 광장(Trafalgar Square)」(1939~1943)과 「뉴욕」(1941~1942)처럼 제목을 통해 그 작품을 제작하기 시작한 장소에 경의를 표했는데, 그중 하나인 「콩코드 광장(Place de la Concorde)」(1938~1942)에서는 이런 색점들의 수가 더 많아지고 그 길이도 길어진다. 「뉴욕」에서는 1933년에 잠시 등장했던 화면을 분할하는 색선이

색점과 함께 다시 나타나기 시작한다. 이후 몬드리안이 취한 다음 단계는 「뉴욕 시(New York City)」에서 볼 수 있듯이 검은색을 완전히 제거하는 일이었다.

몬드리안이 유럽에서 제작하기 시작한 연작에서 파생된 이 작품에서는 캔버스를 가로지르는 검은 선의 수만큼 크기가 다른 그리드가 생기는데, 그 그리드는 1918년과 1919년에 제작된 최초의 기본 단위 '다이아몬드' 회화 두 점만큼이나 시각적으로 강렬한 것이었다. 몬드리안은 망막에 생긴 잔상이 캔버스를 가로지르는 무수한 선들의 박동에서 기인한 어쩔 수 없는 부산물이라고 생각했다. 그렇다고 해

4 · 피트 몬드리안, 「뉴욕 시 I New York City」(미완성), 1941년
캔버스에 유채와 채색된 종이 테이프 119×115cm

도 그는 잔상들을 경계했다. 몬드리안은 「뉴욕 시」를 계기로 이런 환영을 피할 수 있는 해법을 발견했으며, 그 해법은 회화 언어의 파괴라는 자신의 기획을 훨씬 더 진전시키기도 했다. 30년대 초, 다수의 선들을 교차시켜서 형태(직사각형)로서의 평면을 '분해'시켰다면, 30년대 후반에는 한층 더 강도 높은 반복을 통해 선 자체의 정체성마저 불분명하게 만들었다. 그러나 선과 평면이 머물고 있는 배경은 기본 요소들과의 이런 한판 승부에서 여전히 살아남았다. 이제 몬드리안은 기하학적이고 물리적 실체인 배경을 부정하는 일에 주력했다. 그 결과 「뉴욕 시」의 망 같은 색선들의 조직(빨간 망, 노란 망, 파란 망)은 독립된 가상의 평면마저도 재구성하기 어렵게 됐는데, 어떤 색선의 망도 일관된 방식으로 조직되지 않았기 때문이다.(끝 부분을 보면 빨간색 선이 파란색 선 위에 있지만 나머지 부분에서는 그 아래 놓인다.) 그러나 이렇게 기하학적으로 정의되기 어려운 공간이 가능했던 것은 균질하지 않은 배경 때문이다. 다시 말해 몬드리안이 일부러 그림의 구성의 초안이 된 색 테이프 띠의 위아래를 임파스토와 힘 있는 붓질로 따라 그렸기 때문에 이 작품은 여러 층으로 이뤄진 것처럼 보인다.[4] 이것은 미완으로 남은 이 연작의 다른 작품에서도 마찬가지였다.

이런 새로운 시도 이면에는 모든 현상을 변증법적으로 환원하는 몬드리안 특유의 논리가 작용한다. 배경이 시각적으로 텅 빈 무언가일 때만 환영주의는 가능하다. 따라서 출발점이 되는 배경 혹은 기하학적으로 연속적인 표면이 존재하지 않는다면 그런 환영주의도 불가능한 것이다. 그러나 몬드리안이 이 점을 완전히 간파한 것은 아마도 마지막 작품 직전에 제작된 작품을 통해서였던 것 같다. 걸작으로 평가받은 「브로드웨이 부기-우기(Broadway Boogie-Woogie)」(1943년 완성, 전

시되자마자 뉴욕현대미술관이 구입했다.)조차 몬드리안이 보기엔 실패작이었다. 그는 "이 작품에는 과거의 것이 너무 많이 남아 있다."고 생각했다. 왜냐하면 이 작품만큼 그가 그토록 좋아했던 재즈의 당김음 리듬의 생동감을 적절히 포착하고 있는 그림은 없었지만(이 그림에서 색선들은 긴 템포를 갖는 노란 선(기본음)과 짧은 템포를 갖는 빨강, 회색, 파란 선으로 이루어져 있으며, 삼색으로 이루어진 작품들 중에서 이것보다 큰 작품은 드물다.) 여기에는 「뉴욕 시」의 직물 같은 조직이 결여돼 있기 때문이다. 「뉴욕 시」에서 다수의 색선들이 교차하면서 예기치 못한 동시대비 효과(깊이감의 환영을 만드는 보색대비)가 유도됐다면 「브로드웨이 부기-우기」에서 몬드리안은 그런 효과를 수정하기보다는 그것에 형태를 부여했다. 그는 화면을 지배하는 노란 선 위에 서로 다른 색의 사각형 색점을 찍어서 선들을 분해시켰다. 그럼에도 불구하고 이 그림에서 배경은 강력한 통합의 위력을 발휘하며 재등장했다.

몬드리안은 '완성된' 상태의 「승리 부기-우기」에서도 이런 문제로 곤혹스러워 했던 듯하다. 그래서 그 붙인 자국을 금세 알아볼 수 있을 정도로 거칠게 색종이 조각을 작품에 덧붙였던 것이다. (환영이 아닌) 실제 공간을 칼로 베어 낸 듯한 이 콜라주에서 두껍게 직조된 모든 요소의 위치는 상대적으로 고정되지 않고 끊임없이 움직인다. 따라서 이 작품의 배경은 그 존재 양태가 떠도는 것일 수밖에 없는 유령이 되며, 그렇게 형상 **위로** 출몰한다.　**YAB**

더 읽을거리

Yve-Alain Bois, "Piet Mondrian, *New York City*," *Painting as Model* (Cambridge, Mass.: MIT Press, 1990)

Yve-Alain Bois, Joop Joosten, and Angelica Rudenstine, *Piet Mondrian* (Washington, D.C.: National Gallery of Art, 1994)

Harry Cooper, "Mondrian, Hegel, Boogie," *October*, no. 84, Spring 1998

Harry Cooper and Ron Spronk, *Mondrian: The Transatlantic Paintings* (New Haven and London: Yale University Press, 2001)

1944_b

제2차 세계대전이 발발하자 마티스, 피카소, 브라크, 보나르 같은 현대미술의 '거장'들은 야만성에 대한 저항의
표시로 나치에게 점령된 프랑스에 그대로 머문다. 전쟁 중에 거장들이 발전시킨 양식이 전후에 알려지면서 신세대
예술가들을 자극한다.

1950년 베네치아 비엔날레 회화 부문의 대상은 앙리 마티스에게 돌아갔다.(당시 마티스가 81세였으니, 늦은 감은 있지만 그나마 다행이었다.) 마티스는 그해 다른 어느 미술가보다 많은 작품을 전시했는데, 프랑스 정부가 프랑스관 작가로 (피에르 보나르, 모리스 위트릴로, 자크 비용과 함께) 마티스를 선정했을 뿐만 아니라, 야수주의 역사를 다룬 전시관도 마티스의 회화가 완전히 장악했다.(야수주의관에는 마티스와 함께 브라크, 드랭, 판 동언, 뒤피, 마르케, 블라맹크 등의 작품이 전시됐다.) 1950년 비엔날레에서 마티스 전시는 소규모 회고전을 방불케 하는 것으로 야수주의관에 열두 점, 프랑스관에 스물세 점이 전시됐으며, 이 중에는 조각 석 점과 드로잉 여섯 점도 포함돼 있었다. 여기에는 어느 정도 의도적인 계산이 깔려 있던 것 같다. 비엔날레 조직위원들은 1950년 비엔날레가 현대의 대화가 혹은 연로한 현대미술 대가에게 영예를 돌리는 마지막 기회가 될지도 모른다고 여긴 듯하다.(마티스는 1954년 말까지 생존했으니, 사실상 두 번의 기회가 더 있었던 셈이다.) 마티스의 전후 회고전들이 그랬듯이, 비엔날레에서는 작가의 초창기 작품과 (전쟁 동안 혹은 전쟁 직후에 제작된) 최근 작품들이 의도적으로 강조됐다. 마티스는 이 두 시기에 제작한 작품들을 대중에게 보여 주고 싶어 했다. 1896년에서 1917년 사이에 제작된 회화가 적어도 스물두 점, 1940년에서 1948년 사이에 제작된 작품이 일곱 점이나 출품됐지만 그 사이 시기에 해당하는 작품은 여섯 점밖에 없었다.

간극을 메우다

그러나 마티스가 "초창기 작품과 근작에 치중하는" 전략을 관철시키기 위해 배후에서 손을 쓴 것은 아니었다. 자신의 강점에 대한 마티스의 자체 평가와는 철저하게 다른 이유들이 비엔날레에 작용하고 있었다. 전후 비엔날레(1942년 중단돼 1948년에 재개됐다.)의 전략은 전후 현재와 파시즘 이전의 과거를 연결하는 것으로, 20년대와 30년대의 악몽 같은 기억을 지우고 무솔리니 시절의 하이퍼내셔널리즘(그리고 고조되는 반모더니즘)을 속죄하고자 했다. 현대판 '잠자는 숲속의 미녀' 전략은 이런 목적에 가장 부합했다. 마티스 작품 세계의 전개 양상은 비엔날레의 역사와 거의 완벽한 평행 관계를 이루었기 때문에, 그런 집단적 기억상실을 조작하는 데 안성맞춤이었다. 1917~1930년의 소위 '니스 시절' 동안 마티스는 1920년과 1928년에만 베네치아 비엔날

1 · 앙리 마티스, 「목련이 있는 정물 Still Life with Magnolia」, 1941년
캔버스에 유채, 74×101cm

레에 출품했다. 이 시기의 마티스는 젊은 시절의 모더니즘을 저버리고, 비엔날레 측이 제도적으로 지원하고 있던 보수적 경향의 '질서로의 복귀'에 가담하고 있었다. 그러나 1931~1933년 마티스의 작품에서 제1차 세계대전 이전의 아방가르드의 불꽃이 되살아나자 마티스는 더 이상 베네치아에서 환영받지 못했고, 그 자신도 더 이상 출품을 원하지 않았다.(이 무렵 마티스는 필라델피아 반즈 재단을 위한 대규모 '장식화'인 「춤」을 제작하고 있었다.) 그러나 제2차 세계대전 후 재개된 비엔날레가 조심스럽게 새로운 국면으로의 전환을 꾀하자, 그 사이 스스로 현대화(aggiornamento) 작업에 매진했던 마티스는 이런 사업에 동참하게 된 것을 기뻐했다. 마티스가 근작을 통해 미학적 혁신의 뿌리로 되돌아갔을 뿐만 아니라 그 뿌리에서 새로운 싹을 틔웠다는 메시지는 유럽 전체에 공통적으로 적용되는 재건의 정치학을 동반했고, 베네치아 비엔날레는 예술 소비 영역에서 가장 눈에 띄는 거점으로서 이데올로기 프로그램에 동조했다.

마티스의 요청을 받은 파리 국립현대미술관(Musée National d'Art Moderne)은 갓 구입한 1941년의 「목련이 있는 정물」[1]과 1948년의 「커다란 붉은 실내」[2]를 비엔날레에 출품했다. 마티스의 마지막 대작이며 회화적 유언장이라고까지 불리는 「커다란 붉은 실내」는 전

▲ 1919

2 • 앙리 마티스, 「커다란 붉은 실내 Large Red Interior」, 1948년
캔버스에 유채, 146×97cm

별하기가 모호하긴 해도, 두 번째 작품군의 경우에는 검고 굵은 윤곽선으로 그려진 형상 주변으로 색칠되지 않은 흰 부분이라든가 붓질 아래로 보이는 캔버스 바탕의 빛이 드러난다. 이처럼 (눈에 띄는) 자연 발생적인 흔적들이 후기 작품에 불어 넣은 자유의 새로운 분위기는 1935년경 마티스가 발전시키기 시작한 예술 철학에서 비롯됐다.

마티스가 자신의 새로운 접근법을 규정하기 위해 선택한 단어는 '무의식'이었다. 마티스의 무의식 개념은 프로이트 학설의 억눌린 욕망과는 거의 관계가 없기 때문에, 어쩌면 이 단어는 부적절할지도 모르겠다. 마티스의 '무의식'은 오히려 그가 간혹 언급한 것처럼 '반사작용'에 가깝다. 실질적으로 마티스가 "무의식에 의지한다는 것"은 두 단계의 작업 과정을 택한다는 의미였다. 드로잉에서 처음으로 이 기법을 발전시켰는데, 일단 마티스는 끈기 있게 모델을 연구하는 '분석적 습작(대개 목탄으로 그린 것으로 수많은 수정의 흔적이 있다.)이라 부른 과정을 통해 알아야 할 모든 것들을 익혔다. 그 다음 이렇게 누적된 정보들이 포화 상태에 도달했다고 느꼈을 때, 선 드로잉이 거침없이 풀려 나왔고 순전히 본능에 이끌려 거의 무아지경 상태에서 수정의 여지가 없는 드로잉을 했다. 이것은 마치 현재 자신이 하고 있는 일이 얼마나 위험한지 생각하기 시작하면 필시 떨어지고 마는 곡예사나 대담한 예술가 같았다. 1941년까지 마티스는 그래픽 영역에서는 이런 이중 작업 과정에 완전히 정통했지만(이런 성과를 자랑스럽게 여긴 마티스는 자신의 방식을 보여 주는 드로잉 자료집 『주제와 변주(Themes et Variations)』를 1943년 출판했다.) 회화에 이 방식을 어떻게 적용할 것인가에 대해서는 확신이 없었다. 마티스가 가장 몰두한 작품 중 하나인 「목련이 있는 정물」에서 그 전환점이 보인다. 마티스는 이 작품을 위해 수없이 많은 드로잉 습작(그에게는 드문 일이다.)을 하면서도 다른 한편으로는 생각하지 않고 그릴 수 있을 때까지 수차례 습작들을 지워 버리고 매번 새롭게 시작했다. 관람자를 향해 정면으로 배열된 「목련이 있는 정물」의 정면성은 「음악」만큼이나 경직된 것으로 불길한 분위기를 풍기지만(「음악」과 마찬가지로 이 정면성은 어느 정도 피카소의 「아비뇽의 아가씨들」에 대한 반응이 ▲ 다. 「아비뇽의 아가씨들」은 메두사의 머리에 대한 프로이트의 학설을 떠올리게 한다.) 마티스가 여기서 사용하고 있는 기법은 방스에서 그린 '실내' 연작에서 나타나는 놀랄 만한 개방성에서 비롯된 것이다. 이 작품은 모든 것이 짧은 시간에 그려진 것처럼 보이는데, 사실 작품의 마지막 단계만 고려하면 그랬다. 그러나 마티스는 날마다 바로 전까지 실현된 단계를 지웠다. 이렇게 그리고 지우고를 반복하는 과정을 거쳐 마티스는 새로운 회화적 자동기술법을 고안했고, 이를 통해 구상한 것과 실제 구현된 것 사이의 간극을 소멸하고자 하는 마티스 일생의 목표가 성취될 수 있다고 생각했다.

「커다란 붉은 실내」가 완성됐을 때 마티스는 79세였고 곧 몸져누울 정도로 쇠약해졌다. 이때 그는 또 다른 혼합(fusion)의 언어인 색종이 그림으로 돌아섰다.[3] 색종이를 오려 붙이는 작업은 완전히 새로운 것은 아니었는데, 마티스는 이미 1931~1933년에 반즈 재단을 위한 「춤」과 이후 30년대 내내 다양한 장식 프로젝트에서 잘라 낸 종이를 사용한 적이 있었다. 전쟁 중에는 그의 첫 색종이 작품집 『재즈

후 방스에서 제작된 '실내' 연작의 완결판으로, 이 연작 중 다른 작품 넉 점도 비엔날레에 같이 출품됐다. 이 작품은 고동치는 붉은색의 바다 한가운데서 다른 사물과 함께 벽에 걸린 마티스 자신의 작품(1948년에 그린 대형 잉크 드로잉 작품과 방스 연작에 속하는 「파인애플」)을 재현하고 있다는 점에서, 필연적으로 마티스의 초창기 화력을 요약적으로 보여 주는 「붉은 작업실(Red Studio)」(1911)을 연상시킨다. 역시 온통 붉은색으로 가득한 「목련이 있는 정물」도 마티스가 방스 연작을 완성할 당시까지 가장 좋아하던 그림이다. 이 작품은 마티스의 소위 '말년' 양식의 시작을 알리는 작품으로 그로부터 7년 뒤에 그려진 「커다란 붉은 실내」가 그의 마지막 주요작이 된다.

「붉은 작업실」과 「커다란 붉은 실내」가 주제 면에서만 연결되는 ▲ 것은 아니다. 형식적인 측면에서 봐도 마티스 '초기'(「생의 기쁨」 이후부터 니스 시기 이전까지)의 원숙한 양식과 방금 언급한 '말년' 양식 사이에는 근본적인 차이가 없다. 다른 예를 더 들자면, 「목련이 있는 정물」 ● 과 1910년작 「음악(Music)」이나 1913년의 「푸른 창(Blue Window)」 사이에도 차이점보다 유사점이 더 많다. 이 작품들은 모두 충만한 색면에 부유하는 형상들이 정면을 향해 배치돼 있다. 첫 번째 작품군과 구

▲ 1906 ● 1910

▲ 1907

3 • 앙리 마티스, 「다발 La Gerbe」, 1953년
도자기 그림을 위한 견본, 오려 낸 구아슈, 2.9×3.4cm

(*Jazz*)』(1947년에 실크스크린으로 발간됐다.)의 작품들이 제작됐다. 이때는 마티스가 잠시 몸져누웠을 동안이었고 마티스가 전적으로 색종이 작업만 한 것은 말년의 마지막 5년뿐이었다. 색종이 작업은 그즈음 마티스가 사용한 또 다른 재료인 세라믹 타일과 마찬가지로, 1951년 준공된 방스의 로사리오 예배당 같은 대규모 장식 프로젝트에 적합했다. 회화적 자동기술법처럼 색종이 작업도 마티스가 그림을 그리기 시작한 이후 해결하고자 했던 딜레마의 해법을 제시했다. 그것은 구상한 것과 구현된 것 사이의 간극에 대한 것이 아니라 그 간극의 결과인 "드로잉과 색채 사이의 영원한 갈등"에 대한 것이었다. 이 영원한 ▲ 갈등에 대해 마티스는 끊임없이 불평했고, 「생의 기쁨」에서처럼 야수주의의 색채 폭발을 통해 말하고자 한 것도 바로 이것이었다. "색채로 직접 드로잉"함으로써 마티스는 수십 년간 자유자재로 구사해 온 두 가지 힘의 원천, 즉 선 드로잉을 생동감 있게 만드는 흰 바탕 간격의 조율과 놀랍도록 충만한 색채를 극대화할 수 있었다.

모더니즘 거장들의 '말년' 양식

마티스의 이력은 모더니즘 거장들의 '말년' 양식의 양상을 보여 주는 가장 좋은 사례이긴 하지만 특별한 경우는 아니었다. 1948년 베네치아 비엔날레에서 비슷한 방식으로 추앙받은 또 한 명의 미술가는 조
● 르주 브라크였다.(그는 분명 피카소를 대신하는 화가였을 것이다. 해방 직후 피카소는 공산당에 정치적으로 헌신한 것이 알려진 데다 프랑코의 스페인 파시스트 정권에 완강하게 대립하여 수상 가능성이 없었다.) 피에르 보나르(Pierre Bonnard) 역시 나쁘지 않은 선택이었을 것이다. 화가가 누구였는가에 따라 개별적인 사항은 매번 달랐지만, 핵심적인 것은 언제나 같았다. 제1차 세계대전 이전에 명성을 얻고 오랫동안 현대미술의 개척자로 추앙받아 온 화가들의 미술은 제2차 세계대전 이후에도 예상외의 쇄신을 보여 주었다. 1945년경 부각된 젊은 미술가들은 수년간 잊고 있던 영웅들이 여전히 생존해 있을 뿐만 아니라 놀랍도록 새로운 작품을 제작하고 있다

는 사실과 마주해야 했다.

피카소는 새로운 세대에게 가장 의미심장한 장애물이었다.(폴록은 이 스페인 예술가가 모든 것을 이미 다 창안해 버렸다고 탄식했고, 1947년 드리핑 기법을 창안하고 나서야 비로소 선배 예술가의 마법에서 풀려났다.) 60년대 중반까지 피카
▲ 소의 양식은 전쟁을 기점으로 변화를 보이기보다는 오히려 가지각색의 양식을 선보였다. 피카소의 전 생애 작품을 통틀어 보면 모든 종류의 불연속성이 놀랍게도 양식적 연속성 안에 있음에도 불구하고,
● 40년대 말에서 50년대 피카소의 작품은 그가 입체주의 전성기에 심혈을 기울였던 (회화적 기호의 대립 성향에 근거를 둔) 구조주의적 방법과 대조를 이루는 일반적인 접근법을 취하고 있었다. (미술가 일종의 공감대를 형성하여 내면에서부터 모델을 이해하고자 시도한다는 점에서) '현상학적'이라고 할 수 있는 이 후기 방식은 피카소가 마침내 영광을 돌리게 된 영원한 라이벌 마티스와의 (직접적이지만 사후에 이루어진) 대화에 해당하는 작품에서 가장 효율적으로 활용됐다. 1955년의 「알제의 여인들」[4]과 1955년의 「'라 칼리포니'의 작업실(Studio at 'La Californie')」에서 피카소는 분명 세상을 뜬 지 얼마 안 된 마티스를 염두에 두었다. 피카소가 내면에서부터 알고자 한 모델은 마티스의 작품(마티스가 자신에게 남겼다고 주장한 오달리스크와 경쾌한 방스 '실내' 연작)에서 그랬듯이 그의 작품에서도 모티프로 재현된다. 그 모티프란 한 번은 들라크루아의 매춘부였고, 다른 한 번은 칸에 새로 마련한 작업실의 키치적인 아르 누보/네오로코코풍의 거울이 가득한 공간이었다. 피카소가 죽은 거장과의 회화적 대화를 작품으로 내놓은 것은 이번이 처음이 아니다. 30년대 초에는 그뤼네발트의 「십자가 처형」, 파리 해방 시기에는 푸생의 「목신의 승리」, 그리고 40년대 말과 50년대 초에는 크라나흐, 쿠르베, 엘 그레코 등을 탐구했다. 그러나 마티스와의 대화는 장난치듯 먼 과거와 희롱한 것이 아니라 동시대인에 대한 애도를 표한 것이었다. 이런 점에서 이 작품들에 실린 보기 드문 진지함은 피카소가 서양 회화 전통을 탐구한 이후의 연작들(1957년에는 벨라스케스의 「시녀들」에 바탕을

4 • 파블로 피카소, 「알제의 여인들(H형) Women of Algiers(version H)」, 1955년
캔버스에 유채, 130.2×162.3cm

▲ 1906　　● 1911, 1912, 1921a　　　　　　　▲ 1949a, 1960b　　● 서론 3, 1907, 1911, 1912, 1921a

5 • 조르주 브라크, 「당구대 The Billiard Table」, 1944년
캔버스에 유채, 130.5×95.5cm

둔 유화 마흔다섯 점, 그리고 1959~1962년에는 마네의 「풀밭 위의 식사」에 바탕을 둔 유화 스물일곱 점과 다양한 재료로 작업한 200여 점의 작품들)에서도 유지됐다. 마티스의 죽음으로 피카소의 세계는 완전히 회복될 수 없는 충격을 받았다. 피카소는 언젠가는 죽을 자신의 운명을 생각하며 점점 더 필사적으로 그가 이해하고 있는 회화가 여전히 해볼 만한 게임이라고 주장하는 데 여생을 바쳤지만, 60년대 초반 네오아방가르드 현상은 앞으로 예상되는 패러다임을 완전히 바꿔 버렸고, 젊은 예술가들에게 피카소는 더 이상 의미가 없어졌다.

베네치아 비엔날레에서 공개된 브라크의 놀라운 '실내' 연작(처음으로 그린 「당구대」[5] 포함)에서는 1955~1956년 피카소의 '마티스적' 회화와 구조적으로 다를 바 없는 해방의 자유가 느껴진다. 그러나 그 이유는 전적으로 다르다. 브라크가 전선에서 당한 부상에서 회복하고 있던 1919~1921년에 피카소로부터 위협을 느끼지 않고 제작했던 작품들과 마찬가지로 이 후기작들은 브라크의 비상한 기술적 노하우를 극대화해 보여 준다. 전체적으로 회화를 요리하는 측면에서는 아무도 브라크를 따르지 못했으나, 그는 냉소적으로 언제나 스스로를 평가절하하는 경향이 있었다. 근본적으로 이런 실내 정경의 구성은 아카데미화됐다고 할 수 있을 정도로 표준적인 입체주의의 색채와 형태의 분리, 다시점, 투명성, 대상을 여러 면으로 분해하기 등을 보여 준다. 하지만 유별나게 큰 작품 크기는 브라크가 대상의 완고한 실체를 드러내기 위해 사용한 물감과 모래 혼합물의 물질성을 강조한다. 말년에 브라크는 종종 18세기 샤르댕으로 거슬러 올라가는 프랑스 정물화의 전통을 되살렸다는 찬사를 듣곤 했다. 하지만 그의 40년대 '실내' 연작이 중요한 이유는 브라크의 회화가 이젤화의 사적이고 친밀한 규모에서 돌연 벽화의 공적 규모로 전환했기 때문이다.

보나르의 후기작에서는 이와 유사한 전환은 발견되지 않는다. 그의 「미모사가 보이는 작업실」[6]에는 30년대 중반 이래 이미 나타났던 특징들이 계속해서 보인다.(여러 색의 물감을 겹쳐 칠하는 데서 나타나는 미묘한 색채의 상호작용은 마크 로스코의 완숙기 작품에 필적하는 양식적 특징을 보인다. 보나르는 줌 효과를 통해 시야를 잘라 내고 복잡하게 얽힌 사물이 관람자의 눈앞에 선명하게

펼쳐지도록 한다.) 게다가 전후에도 보나르는 작품 크기를 그대로 유지했다. 그렇지만 붓놀림은 한층 자유로워졌다. 아지랑이 속에서 보이는 것처럼 윤곽이 불분명해지면서 전반적으로 형태가 흐려진 것은 보나르의 강도 높은 색채의 울림을 심화시켰고, 그가 수십 년 동안 묘사해 온 집안 정경을 몽환적인 공간으로 바꿔 놓았다.

▲ 대조적으로 전후 레제의 작품 세계는 후퇴했다. 전쟁 중 미국에 체류할 당시, 레제는 사방에서 뛰어오르고 중력과 관계없이 떠다니는 형상들이 있는 「잠수부(Divers)」와 「곡예사(Acrobats)」 연작들을 통해 균등한 회화 공간의 가능성을 탐구했다. 이론적으로 이 작품들은 상하좌우에 관계없이 걸 수 있다. 적어도 레제의 가설은 그랬지만, 그림 한쪽 구석에 서명을 남김으로써 스스로 이 가설을 손상시켰다. 레제의 다양한 「잠수부」와 「곡예사」 연작들은 모두 호안 미로가 1940~1941년에 그린 「별자리(Constellations)」 연작과 유사한 무방향성을 전달한다. 잘 알려지지는 않았지만, 폴록이 전면성(allover) 개념을 완성하기까지는, 1945년 피에르 마티스 갤러리에서 열린 미로의 전시와 1944년 뉴욕에서 열린 레제의 작품전이 중요한 역할을 했다. 그러나 미로가 이후 수년간 작업을 통해 무방향성에 대한 자유로운 감각을 견지하는 동안, 레제는 거대한 기념비적 장르로 나아갔다. 일찍이 20년대 중반부터 레제는, 한참 후에 클레멘트 그린버그가 말한 이른바 "이젤화의 위기"에 대해 심각하게 고민한 몇 안 되는 모더니즘 화가였다. 또 그는 회화란 그 자체만으로는 사라질 운명이며 회화의 생존은 (건축을 포함해) 다른 매체와 어떻게 융합하여 새로운 단계의 감각을 발전시킬 수 있느냐에 달려 있다고 분명하게 언급했음에도 불구하고, 정작 그 자신은 이데올로기에 충성했다. 레제는 피카소가 입당한 직후 공산당에 입당했다. 그러나 피카소가 자잘한 선전 작업(예컨대 비둘기를 소재로 한 '평화' 시리즈) 등을 통해 스탈린주의 강령에 대한 냉소적인 홍보와 당 노선에 대한 철저한 무관심 사이에서 오락가락하는 동안, 레제는 자신의 신념을 따라 예술 작품을 통해 "대중을 교육"하고자 했다. 결과적으로 그의 전후 작품들은, 30년대 초부터 그가 발전시킨 모든 양식적인 수단(형태를 에워싸는 두꺼운 윤곽선, 순수한 색면에 겹쳐 칠한 검은색의 명도 변화로 표현한 개략적인 입체감)을 여전히 사용했지만 점차 경직돼 갔다. 결국 그는 알렉산드르 데이네카(Alexandr Deineka)의 작품에서 발견되는, 거칠고 조야하지만 설득력 있는 소박함을 잃었으며, 소비에트 '사회주의 리얼리즘' 회화의 태도를 모방하게 된다. 마티스, 피카소, 브라크, 보나르 등과 달리 레제의 예술은 전후 재건 시기에 성장하지 않았지만, 그럼에도 불구하고 그는 다음 세대가 넘어야 할 미술가였다.

새로운 세대의 세상이 열리다

베네치아 비엔날레는 레제를 무시했다. 파리 화파의 몇몇 상징적인 거장들에게 찬사를 보낸 후 비엔날레는 파시즘 정권하에서 의도적으로 묵살당한 또 다른 예술 운동인 초현실주의로 관심을 옮겼고 (1954년 회화 부문에서 막스 에른스트가, 조각 부문에서는 한스 아르프가 대상을 수상했다.) 그 다음에 마침내 새로운 세대의 미술가들을 조명했다. 비엔

▲ 1960a

▲ 1913, 1925a　　● 1960b　　■ 1934a　　◆ 1913, 1916a, 1918, 1922, 1924, 1925c

6 • 피에르 보나르, 「미모사가 보이는 작업실 Studio with Mimosas」, 1939~1946년
캔버스에 유채, 126×126cm

7 • 조르조 모란디, 「정물 Still Life」, 1946년경
캔버스에 유채, 28.7×39.4cm

선언문을 작성했을 뿐만 아니라 무솔리니 정권의 가장 유명한 공식 '음유 시인'이었던 마리네티가 완전히 빠져 있었다. 마리네티의 동료들이 충분히 저항하지 않았다는 것과 그들도 기본적으로 마리네티의 어릿광대짓에 동조했다는 사실도 전혀 언급되지 않았다.

비엔날레의 수정주의 시도가 전부 잘못된 것이거나 위선적인 것만은 아니었다. 비엔날레가 과거 미래주의의 정치적 범죄를 사면하려는 ▲ 시도를 하기 2년 전인 1948년, 비엔날레는 카를로 카라, 조르조 데 키리코, 조르조 모란디(Giorgio Morandi, 1890~1964)를 중심으로 한 그룹전에서 형이상학 회화(pittura metafisica)에 대한 경의를 표했다. 1948년 비엔날레는 데 키리코의 후기 작품이, (초현실주의 태동에 중요한 역할을 한) 그의 초창기 입장에서 완전히 벗어난 것임을 설득하는 데 실패했고, 어렴풋이 빛을 발하던 카라의 존재가 더 빛날 수 있다는 확신도 심어 주지 못했다. 그러나 그때까지만 해도 이탈리아 밖에는 거의 알려지지 않았던 은둔 화가 모란디가 갑자기 유명세를 탔다. 이렇게 폭발적인 인정을 받게 됐다는 사실이 모란디의 예술을 바꿔 놓지는 않았다. 타협을 허용하지 않는 그의 예술 세계는 은둔 생활에서 얻은 것이 아니라 20년대 초부터 형성된 것이었다. 죽기 전 몇 년 동안 모란디는 유사한 구성의 작품을 그렸는데, 아무것도 없는 평면(탁자는 수평선 이상의 역할을 하지 않는다.)이나 혹은 텅 빈 벽을 배경으로 정면을 향해 배열된 몇 개의 빈 용기들(병, 잔, 컵, 꽃병 등)을 약간 위에서 바라본 시점으로 그린 소규모 정물화였다.[7] 언제나 전체적으로 (회색의 달인으로서) 미묘한 색조와 선명한 빛(위에서 빛을 비춰 그림자가 생기지 않게 하기도 하고, 비스듬히 빛을 비춰 데 키리코의 초기 양식을 연상시키는 강조된 그림자를 만들기도 했다.)을 선보였다. 과묵하고 낮은 목소리를 내는 모란디의 작품은 20세기 내내 점점 더 빠른 속도로 연달아 일어난 수많은 아방가르드 운동의 ● 활기찬 주장과는 어울리지 않는다. 애드 라인하르트가 추상적인 '흑색 회화'나 '궁극'의 회화에서 그렸던 것처럼, 모란디는 이른바 단색조(이 용어가 부정적인 함의를 수반하지 않는다면)를 택했는데, 여기에서는 극명한 대비를 이루는 논쟁적인 수사학과 페이소스가 사라지고 작품을 오래 응시해야만 비로소 작품의 의미가 전달되기 시작한다. 따라서 관람자들이 모란디의 고요한 작품 세계를 파악하기까지 시간이 걸리는 것은 당연한 일이다. 그러나 마침내 이 볼로냐의 은둔자는 후배 미술가들에게 회화가 여전히 해볼 만한 작업이라고 설득하는 데서는 전후 피카소보다 더 많은 공헌을 했다.　　**YAB**

날레는 미술계의 최신 동향에 그다지 동조하지 않았기 때문에, 당시의 새로운 세대란 전후 추상주의를 말하는 것이었다. 1958년에 마크 토비(Mark Tobey, 1890~1976)와 에두아르도 칠리다(Eduardo Chillida, 1924~2002), 1960년에는 한스 아르퉁(Hans Hartung, 1904~1989)과 장 포 ▲ 트리에(Jean Fautrier, 1898~1964)가 수상했다. 그러나 국제적인 거장에게 대상을 수여하는 것만으로는 속죄적인 기억상실이라는 비엔날레의 정치적 캠페인을 수행하기에 충분치 않았고, 어수선한 이탈리아 상황도 문제가 됐다. 비엔날레가 취한 가장 대담한 조처는 1950년 '제1차 ● 미래주의 선언 서명자들'을 기념한 것이었다. 그러나 전체적으로 역사를 개작한 꼴이 된 이 행사에서는 미래주의의 독보적인 지도자로서

더 읽을거리

Lawrence Alloway, *The Venice Biennale 1895–1968: From Salon to Goldfish Bowl* (New York: New York Graphic Society, 1968)
Yve-Alain Bois, *Matisse and Picasso* (Paris: Flammarion, 1998)
John Golding et al., *Braque: The Late Works* (New Haven and London: Yale University Press, 1997)
Nicholas Serota (ed.), *Fernand Léger: The Later Years* (Munich: Prestel Verlag, 1987)
Leo Steinberg, "The Algerian Women and Picasso At Large," *Other Criteria: Confrontations with Twentieth-Century Art* (London, Oxford, and New York: Oxford University Press, 1972) and "Picasso's Endgame," *October*, no. 74, Fall 1995
Sarah Whitfield and John Elderfield, *Bonnard* (London: Tate Gallery; and New York: Museum of Modern Art, 1998)

▲ 1946　● 1909

▲ 1909, 1924　● 1957b

roundtable

라운드테이블

20세기 중반의 미술

HF: 우선 전후 시기에 등장한 전쟁 이전 미술에 대한 중요한 저술 몇 가지를 되짚어 보고, 그들의 시각이 우리와 역사적으로 어떻게 다른지를 명확히 할 필요가 있습니다. 둘째, 왜 반모더니즘이 오랫동안 적절하게 다루어지지 못했는지를 논해야 할 것입니다. 셋째로 역사적 단절인 제2차 세계대전 문제를 다룰 필요가 있습니다. 서로 다른 역사를 갖는 20세기 미술들이 이 단절을 어떻게 보았는지 하는 문제입니다. 다시 말해 이 단절을 결정적인 요소로 받아들였는지, 연속성의 측면에서 부정했는지, 혹은 재구성의 측면에서 포함시켰는지를 밝혀야 합니다. 자, 그러면 뉴욕현대미술관의 초대 관장 앨프리드 H. 바의 전쟁 이전 모더니즘에 대한 설명에서부터 시작해 볼까요.

YAB: 우선 1927~1928년에 처음으로 소련을 방문할 당시 바가 보였던 러시아 아방가르드에 대한 열광과 이후 뉴욕현대미술관에서 러시아 구축주의가 추상회화와 조각으로 흡수된 방식 사이에서 나타난 간극을 지적하고 싶습니다. 화가와 조각가를 발굴하러 (1922년 더 이상 회화를 제작하지 않겠다는 로드첸코를 만난 후 바는 "나는 더 많은 화가들을 발견해야 한다."라고 썼습니다.) 러시아를 방문한 바에게 깊은 인상을 남긴 작품은 이른바 선전 혹은 '이데올로기 전선' 영역이라 불릴 만한 구축주의 미술(무대 디자인, 영화 세트, 타이포그래피, 전시 디자인 등)이었습니다. 바는 나중에 '팩토그래피(factography)'라는 반미학적 개념을 비판하게 되지만, 당시에는 이 개념을 이해하기 위해 이론가이자 작가인 세르게이 트레차코프(Sergei Tretyakov)와 많은 시간을 보냈습니다. 바는 '19세의 나이에' 『러시아의 신흥 미술』(오랫동안 소비에트 미술에 관한 유일한 개론서였죠.)이라는 책을 저술할 만큼 '영민했던' 콘스탄틴 우만스키를 존경했을 뿐만 아니라, 특히 "이른바 프롤레타리아 양식은 텍스트의 조합, 포스터, 포토몽타주로 이루어진 벽보 신문에서 탄생했다."는 우만스키의 언급에 상당히 깊은 인상을 받았죠. 바에게 이 말은 '흥미롭고도 통찰력 있는 제안'이었습니다. 요컨대 바가 소비에트 아방가르드가 미적 영역에 가져온 변화와 그것이 미래에 가져올 여파에 대해 가졌던 호기심은 지나칠 정도였죠. 그러나 러시아를 떠날 때는 그는 이 모든 호기심을 '잊어버린' 것 같습니다. 그가 세운 모더니즘 미술의 역사에서 이런 요소들은 고려되지 않았으니까요.

HF: 그러나 바가 보인 디자인에 대한 관심을 보면, 산업적 생산과 관련된 예술을 접한 러시아에서의 경험이 작용했던 것을 알 수 있습니다. 비록 그가 자본주의에 우호적이던 바우하우스를 매개로 생산 영역으로 편입된 예술에 초점을 맞추긴 했지만 말입니다. 바가 모더니즘 미술 운동의 흐름을 도표로 작성한 것이 언제였죠?

BB: 1936년입니다.

HF: 그렇죠. 그가 기획한 〈입체주의와 추상미술〉전이 있었던 해니까요.

YAB: 그리고 얼마 안 있어, 그러니까 1938년에 바우하우스 전시를 기획했죠.

BB: 바우하우스에 대한 그의 관심을 그저 예술을 생산에 접목하는 프로젝트라는 자본주의적 버전만으로 보아 넘길 수는 없습니다. 이런 관심은 아방가르드 작업이 생산, 건축, 디자인으로 전환된 20년대의 상황과 예술의 실용주의적 정의에 대한 좀 더 복합적인 그의 이해를 보여 줍니다. 바는 다다에 대해서도 상당한 관심을 보였습니다. 당시 다다는 전통적인 예술 모델을 급진적인 방식으로 다뤘던 작업 중 하나니까요. 바의 1936년 글에는 이 모든 입장이 개진돼 있습니다. 문제는 이렇게 특수한 역사적 국면들이 어떻게 뉴욕현대미술관의 전시와 이후 미국 1세대 미술가의 작업, 그리고 바 이후의 평론가들의 논의에서 삭제될 수 있었는가 하는 점입니다.

HF: 물론 그가 작성한 도표에는 일정 방식으로 재단되긴 했지만 그 밖의 역사적 국면들과 운동들도 존재합니다. 그것들은 연속적인 영향 관계와 형식상의 진보를 중시하는 역사주의적 모델에 입각해 특정 흐름으로 연결됩니다. 이런 모더니즘에 대한 해석 방식은 이후 클레멘트 그린버그에 와서 보다 심화됩니다. 애초 교육용 혹은 개론서로 의도된 이 도표가 제시하는 흐름들은 뒤얽혀 있기까지 한 것은 아니지만 우리가 생각하는 것보다는 훨씬 복잡합니다.

RK: 하지만 바에게 논의의 토대를 제공한 것은 기계주의적인 형식 모델과 유기체주의적인 형식 모델 두 가지입니다. 바가 유기체주의적인 모델을 강조하게 된 것은 그가 초현실주의를 당시 가장 중요한 현상이라고 보았기 때문입니다. 그래서 그는 당연히 초현실주의를 모더니즘 형식의 계보에 포함시킨 것이죠.

HF: 그러나 그런 충동들은 '기하학적' 추상과 '비기하학적' 추상으로 형식화되고 맙니다. 실제로 기하학적 추상 계보의 원동력이 되었던 기계주의적인 모델에서 산업 생산, 다시 말해 사회적·경제적·정치적 문맥은 모조리 제거됩니다. 마찬가지로 비(非)기하학적 추상의 한 측면을 이루었던 유기체주의적인 모델에서 신체와 충동, 그리고 모든 정신분석학적 암시들은 제거됩니다. 바는 이런 개념들을 오로지 형식적인 의미로만 사용했죠.

roundtable

▲ 1927c ● 1921b, 1928b ■ 1928a ◆ 1923 ▲ 1916a, 1920, 1925c ● 1960b ■ 1924, 1930b, 1931a

BB: 바가 모더니즘 미술을 바라보는 시각은 미국 자유민주주의의 전반적인 목표와 관련돼 있습니다. 그런 시각에서는 예술 작업이 실제로 일상생활 영역에 통합될 수 있는가는 중요한 문제가 아닙니다. 문제는 예술이 제도 속에 정착하는 일이지, 예술의 실질

▲ 적인 전개와 실현이 아니었습니다. 따라서 다다와 초현실주의의 정치학이나 구축주의와 생산주의의 정치학이 해답이 될 수 없었던 거죠.

HF: 여기서 아방가르드를 접하자마자 이를 부분적으로 제도화할 수밖에 없었던 미국의 특수한 상황을 엿볼 수 있습니다. 미국이 처음 아방가르드를 접한 것은 아직도 그

● 충격이 전설처럼 회자되는 1913년의 아머리 쇼와 초기의 앨프리드 스티글리츠 그룹, 뉴욕 다다 살롱, 그리고 몇몇 갤러리 전시들을 통해서였습니다. 그러나 이런 흐름들은 1929년 뉴욕현대미술관과 1942년 금세기 미술 갤러리의 설립으로 이어졌고, 결과적으로 모더니즘의 수용은 미술관이라는 제도 내에서만 이루어졌습니다.

YAB: 상당히 최근까지도 이런 미술관들은 유럽 아방가르드에 국한된 수용 양상을 보여 줍니다. 많은 미국 미술가가 이런 사실에 불만을 토로했죠. "그들은 선진 유럽 미술만 전시하려 할 뿐 우리는 안중에도 없다." 하지만 미술관의 입장에서 보면 멀리 떨어진 곳, 즉 유럽에서 그 기원을 찾아야 했던 겁니다. 그토록 기이하고도 새로운 미술이 제작될 수 있는 거대한 이국, 유럽 말입니다. 미국의 미술관들이 유럽 미술을 기꺼이 전시한 것은 이런 생경함 때문이었고, 제도적으로도 그것에 형식을 부여하는 데 성공합니다. 어떻게 보면 새로운 이국 취향의 탄생이죠.

HF: 이런 흐름에서 초현실주의의 위상은 어떻게 된 걸까요? 특히나 미국 추상미술가 1세대에게 그토록 중요했는데 말이죠. 초현실주의는 전쟁 중에 망명한 미술가들을 매개로 해서 뉴욕에 상륙했습니다. 이 지점에서 초현실주의가 어떻게 동화 혹은 배제되는지 논할 필요가 있습니다.

■ **RK:** 1940년 클레멘트 그린버그는 「새로운 라오콘을 향하여」라는 글에서 서사성을 들어 초현실주의를 공격합니다. 그는 레싱의 『라오콘』을 중심 모델로 모더니즘에서의 시각-공간 예술과 언어-시간 예술을 구분합니다. 1766년에 나온 레싱의 책으로 말입니다! 그린버그에게 문학은 시간 예술이고, 초현실주의는 문학이었습니다. 초현실주의는 불순한 것으로 비난받아 마땅한 것이었죠.

HF: 그린버그가 볼 때 초현실주의는 시각예술에 부적절한 것이었고, 그래서 모더니즘 미술이 아니었던 거죠. 그런데 어떻게 「아방가르드와 키치」(1939)에 이어서 「새로운 라오콘을 향하여」와 같은 글이 나왔는지를 도무지 이해할 수가 없습니다. 후자는 역사적 영역의 사회적 투쟁의 관점에서 아방가르드를 보는 전자의 시도와는 너무도 다르기 때문이지요. 그린버그는 단 1년 만에 변증법에 가까운 아방가르드에 대한 설명에서 품위 있는 예술 장르에 대한 정태적인 분석으로 건너뛴 것처럼 보입니다.

BB: 초기 추상표현주의에 대한 분석에서 초현실주의라는 화두가 배제되는 과정은 그린

◆ 버그의 적대감만으로 설명하기에는 훨씬 복잡합니다. 바넷 뉴먼이 초현실주의를 거부했던 일을 상기해 봅시다. 그는 처음에는 초현실주의를 열렬히 수용했다가 체계적으로 그것에서 탈피해 나갔죠. 초기에는 초현실주의에서 자동기술법적으로 흔적을 남기는 제작 방식이 갖는 급진성, 심지어는 정신분석학적인 무의식 모델을 수용했지만, 추상표현

주의로 이행하는 과정에서 초현실주의를 거부해야 했습니다. 이런 태도가 꼭 정신분석학을 거부했음을 의미하는 것은 아니지만요.

YAB: 뉴먼은 정신분석학도 거부한 것 같은데요.

BB: 그렇다고 그가 자동기술법을 거부한 것은 아닙니다. 물론 새로운 역사적 계기의 변수에 맞춰 미학적 정체성을 재정의하려면 자동기술법을 거부할 필요가 있었겠죠. 뿐만 아니라 뉴먼에게는 제2차 세계대전과 대학살로 인한 외상과 관련해, 무의식적인 것에 대한 초현실주의의 탐닉이 더 이상 유효하지 않다는 사실에 대한 자각을 불러왔습니다. 이것은 명시적이든 잠재적이든 균열, 즉 중대한 단절을 의미합니다. 또 다른 자각은 지정학적 면에서나 새로운 국가 정체성의 측면에서는 물론, **비극적**이라는 특수한 측면에서도 미학적 정체성을 재정의할 필요가 있었던 역사적 상황에 대한 자각입니다. 이런 이유에서 추상표현주의의 이데올로기적 측면을 설명하려 한 서지 길보의 분석이나 추상표현주의를 저속한 중산 계층의 미술로 보았던 T. J. 클라크의 시각은 그리 적절한 것은 아니었습니다. 그들의 분석은 추상표현주의가 탄생할 당시 가졌던 급진성을 간과하

▲ 고 있습니다.★1 여기에 내재된 상실감, 파괴에 대한 인식, 그리고 전쟁 전 문화에 더 이상 접근할 수 없다는 무력감이 당시 구체적인 언어로 공식화된 것은 아니지만 테오도어 아도르노의 탁월한 현실 인식에 버금갑니다. 아도르노와 그린버그의 전후 미학에 대한 태도의 근원적인 차이는 이런 것이겠죠. 마르크스주의 철학자이자 아방가르드 작곡가였던 아도르노는 나치가 저지른 만행을 경험한 유럽 부르주아 문화라는 특수한 배경에서 성장했습니다. 아도르노 자신의 삶의 터전은 물론, 유럽 부르주아 문화 전체가 나치

● 의 손에 철저히 파괴됐죠. 반면 그린버그는 《파르티잔 리뷰》를 중심으로 활동하던 뉴욕 트로츠키주의자였습니다. 그로서는 미국에 새로운 민주주의 문화의 기틀을 마련한다는 열망이 우선이었겠죠. 따라서 대학살과 제1차 세계대전이라는 역사적 조건은 미래를 향한 그린버그의 진보주의적 관점에 쉽사리 동화될 수 없는 것이었습니다.

YAB: 모순적이게도 무수한 초현실주의자들이 뉴욕으로 망명함에 따라 유럽적인 시각과 미국적인 시각의 간극은 오히려 심화됐습니다. 앙드레 브르통을 비롯해 살바도르 달리, 막스 에른스트, 앙드레 마송, 로베르토 마타, 쿠르트 셀리그만, 이브 탕기 등 신화화됐던 사람들이 갑자기 뉴욕에 나타난 겁니다. 그러나 그들은 미국 미술가들이 상상했던 그런 신화적 인물들이 아닌 것으로 판명됩니다. 페기 구겐하임과 결혼한 막스 에른스트처럼 일부는 풍족하게 살았을 뿐만 아니라 작품도 꾸준히 팔 수 있었지만요. WPA에 참여

■ 한 잭슨 폴록이나 아실 고르키 같은 젊은 숭배자들이 받았던 충격을 과소평가해서는 안 될 것입니다. 그들의 영웅이 저주받은 예술가나 앙팡 테리블(enfants terribles, 무서운 아이들)이 아니었다는 사실은 그들에게 하나의 충격이었죠.

HF: 물론 비극적인 것이나 외상적인 것은 그린버그 등이 강조한 연속성의 부활이나 재건 시기에 대두된 제도 문제처럼, 모더니즘을 승인하는 서사의 토대가 될 수는 없었습니다. 후기 미래주의처럼 파시즘에 의해 오염된 모더니즘이나, 매카시즘이 한창일 때 공산주의적 색채를 띤 모더니즘도 마찬가지입니다. 따라서 당시의 상황에서는 러시아 구

◆ 축주의는 물론, 독일 다다를 간과할 수밖에 없었겠죠.

BB: 전적으로 동감합니다.

▲ 1916a, 1920, 1921b, 1924, 1925c, 1928a, 1928b, 1930b, 1931a ● 1916b, 1942b ■ 1960b ◆ 1951 　 ▲ 서론 2 　 ● 1942a 　 ■ 1936, 1942a, 1949a, 1960b 　 ◆ 1920, 1921b, 1925c

YAB: 뉴먼이 초기에 쓴 글에서 주문처럼 반복되는 구절이 있습니다. "참혹한 전쟁 이후 우리는 무엇을 해야 하나? 그릴 것이 남아 있다면 그것은 무엇일까? 우리는 모든 것을 다시 처음부터 시작해야만 한다." 그러나 그린버그의 논의에서는 이런 고민이 발견되지 않습니다. 마치 외상이 존재하지 않았던 것처럼 말이죠.

HF: 위험한 생각일지 모르겠지만, 외상이란 것이 추상표현주의를 둘러싼 담론에서 전치된 형태로 재등장한 것이 아닌가 합니다. 전쟁과 대학살로 인한 외상은 뉴먼 등의 작품을 숭고라는 단어로 수용하는 바로 그 행위 속에서 승화된 동시에 주관화된 것 같습니다. 폴록, 뉴먼, 로스코, 고틀립의 작품에서 경험하게 되는 '심연'과 '공허'는 이처럼 역사적 숭고의 색채를 띠고 있기는 하지만 그 정도는 미약합니다. 사실 작품 자체에서의 숭고의 느낌은 너무 미약해서 관람자가 외상을 감지할 뿐만 아니라 그것을 되살리고, 심지어 거기에서 힘을 얻을 정도입니다. 이 모든 일이 칸트와 버크가 언급한 고전적인 숭고의 연장선에 있습니다. 이런 되새김의 흔적은 후기(late) 모더니즘 작품을 접한 관람자들이 이미 예상한 것이었는지도 모릅니다. 이렇게 섬광과 같은 순간에 갑작스럽게 나타나는 통찰력이나 초월에 대한 감각은 이후 마이클 프리드의 유명한 표현인 '은총(grace)'과 유사한 것입니다.

RK: 신체의 찌꺼기를 내버리는 것이 초월의 비유가 됐죠.

HF: 역사 일반의 특징이기도 하죠.

RK: 물리적인 것 또한 그렇습니다.

BB: 그리고 최근의 역사가 특히 그렇죠. 40년대 《파르티잔 리뷰》에서 활동하던 지식인들이 던진 민감한 질문 가운데 이런 것이 있습니다. "당신은 대학살의 경험을 마주하고 있습니까? 일상에서 매순간 그것을 핵심적인 화두로 여기십니까? 아니면 당신은 새로운 문화를 창출하기 위해 그것을 외면합니까?" 당시의 《파르티잔 리뷰》를 읽어 보면 호를 거듭하면서 상반되는 두 입장이 번갈아 등장하고 있다는 사실에 놀라게 됩니다. 예를 들어 1946년에 한나 아렌트가 포로수용소에 대해 언급했다면, 2년 후 그린버그는 순수 모더니즘의 부상에 대해 언급하는 식이죠. 그런 역사를 직면했건 그렇지 않건 말입니다. 그런 역사를 직면하지 않은 경우 미국 자유민주주의 문화의 관점에서 새로운 정체성을 구성하는 일은 훨씬 더 수월했을 겁니다. 이렇게 새롭게 구성된 정체성은 뉴욕에서 새롭게 탄생한 회화 경향과 미국 형식주의의 토대가 됩니다. 지금 저는 어떤 논쟁을 일으키려는 것이 아닙니다. 다만 역사적 실체와 거리를 두면서 순수해지려던 욕망의 연원을 추적하고자 할 따름입니다.

YAB: 50년대 초부터 60년대 중반에 이르기까지 유대인과 미술, 그리고 대학살로 인한 외상과 미술의 관계를 설명하려는 시도들이 있었습니다. 그러나 매번 이런 화두는 제시되자마자 사그라졌습니다. 사람들이 그런 이야기를 듣고 싶어하지 않기 때문이었죠. 이 문제에 진지하게 접근한 두 명의 비평가가 있었습니다. 그린버그는 「자기혐오와 유대인의 광신적 애국주의: '긍정적인 유대인의 성향에 대한 소고'(Self-Hatred and Jewish Chauvinism: Some Reflections on 'Positive Jewishness')」(《코멘터리(Commentary)》, 1950년 11월호)에서, 해럴드 로젠버그는 「유대인 미술은 존재하는가?(Is There a Jewish Art?)」(《코멘터리》, 1966년 7월호)에서 이 문제를 다룹니다. 그러나 두 사람 모두 일회적으로 이 문제를 다루

었을 뿐이었고, 대개는 침묵을 설명하는 데 치중했다고 봅니다. 그들의 시도는 미술가의 입장에서 대학살과 관련된 외상 이후의 침묵을 이론화하려는 것이었죠.

HF: 예루살렘에서 있었던 아이히만의 재판을 특집으로 다룬 《뉴요커》에서 아렌트가 전개한 '일상화된 악'이라는 주제를 두고 뉴욕의 지식인들이 분열했던 것 또한 60년대 초의 일입니다.(저는 이것이 당시 선정적인 또 다른 '일상성', 즉 팝아트의 일상성과 그것에 분개했던 일부 지식인들의 반응과 어떤 연관이 있을지 궁금합니다. 당시 팝아트는 그런 일상성과 반드시 대립되는 개념이라고 할 수는 없지만 문화·윤리·정치 차원에서의 심원한 가치를 위협하는 듯 보였죠.) 아이히만 재판 이후 외상적인 침묵은 엄청난 분노로 표출됐습니다. 그러나 잠시 그런 침묵을 되돌아보자면, 미술가나 저술가들에게 이런 식으로 비극적인 것이나 외상적인 것을 상기하라고 요구하는 일 자체가 얼마나 억압적이었는지 짐작할 수 있습니다. 그것을 외면하고 다시 시작하려는 충동이 십분 이해가 됩니다. 물론 그런 충동도 그 자체로 억압적이었지만 말입니다.

● BB: 이 지점에서 마이어 샤피로를 언급할 필요가 있겠네요. 방금 할이 암시했듯이, 여기에는 좌파의 와해라는 이면이 존재합니다. 다시 그린버그가 어떻게 「아방가르드와 키치」(1939)에 이어서 「새로운 라오콘을 향하여」(1940)와 같은 글을 쓸 수 있었는지에 대해 말하자면, 그것은 마르크스주의 전통이 거의 말소돼 버린 순간, 혹은 스스로 와해되거나 나가떨어지게 된 상황에 대한 설명이 될 것입니다.

HF: 50년대 초에 그린버그가 30년대를 회고하면서 남긴 유명한 말이 있습니다. "언젠가 주로 '트로츠키주의'로 시작됐던 '반(反)스탈린주의'가 어떻게 '예술을 위한 예술'의 화두로 바뀌었고, 그 결과 새로운 가능성에 길을 내주게 되었는지를 이야기해야만 할 때가 올 것이다."

RK: T. J. 클라크는 그것을 "엘리엇식 트로츠키주의"라고 했죠.

YAB: 미국 좌파에게 첫 번째 외상이 된 사건은 1936년의 모스크바 재판이었습니다. 1939년 히틀러와 스탈린이 맺은 조약이 그것을 확증했고요.

HF: 맞아요. 그리고 그린버그는 아직도 당 노선을 고수하는 미술가들이 존재한다는 사실을 믿을 수가 없었습니다. 이후 그린버그는 폴록에 대해 이렇게 말했던 적이 있습니다. "그는 처음부터 끝까지 빌어먹을 스탈린주의자였다." 스탈린주의가 아무리 잘못된 것이었다 해도 그것은 당시 그린버그가 그들의 미술을 바라보는 방식에 정치적·미학적 저항이 존재했다는 점을 알려 줍니다.

YAB: 이제까지 우리는 전쟁 직후 미국 미술가들이 직면한 상황에 대해 논의했습니다. 그렇다면 프랑스 미술가들의 입장은 어땠을까요? 그들은 미국 미술가들과 어떻게 달랐을까요? 외상은 동일했을 텐데요……

BB: 훨씬 더 심한 것이었죠. 무엇보다 전쟁 중에 파괴된 것은 유럽 문화였으니까요. 특히 중앙유럽의 한 국가는 파시즘의 손아귀에 철저히 파괴됐습니다. 동맹국인 이탈리아와 마찬가지로 한때 유럽 휴머니즘의 찬란한 성취를 상징했던 나라가 말입니다.

◆ YAB: 이 지점에서 흥미로운 화가는 미국에서는 언급되지 않았던 장 포트리에입니다. 그 역시 추상화가였지만, 1952년, 1956년, 1957년에 뉴욕에서 그의 전시가 열렸을 때

▲ 1960c, 1964b　　● 서론 2　　■ 1942a　　◆ 1946

아무도 주목하지 않았습니다.(1957년 전시는 시드니 재니스 갤러리에서 열렸다). 심지어는 그린버그조차 말입니다. 그러나 이후에 그가 전쟁과 대학살의 외상을 다룬 첫 번째 아방가르드 미술가 중 한 명이었다는 사실로 인해 부각되게 됩니다. 전쟁 중에 '인질' 연작을 그리기 시작해서 종전되자마자 파리에서 연 전시회는 대성공이었죠. 곧바로 그의 시도 ▲ 는 뒤뷔페에 의해 변형됐고 루치오 폰타나에 의해 다른 방향으로 나가게 됐습니다. 그러니까 그의 작업에 대한 '언급의 회피(repression)'는 미국적 현상이었을 뿐만 아니라 유럽에서도 정화라는 다른 양상으로 나아갔던 겁니다. 저는 외상을 다룬 포트리에의 시도가 왜 그렇게 빨리 사그라졌는지 늘 궁금했습니다.

BB: 적어도 그 다음 세대가 외상을 경원시했던 것에는 보다 의도적인 욕망이 자리하고 있었습니다. 폰타나, 피에로 만초니, 그리고 특히 이브 클랭을 보더라도 미술 영역에서 유럽의 재건 문화를 정의하고자 기울인 노력이 얼마나 심각한 문제였는지 알 수 있습니다. 역설적이게도 특히 폰타나와 클랭에게 이 모든 실천을 연결하는 고리는 스펙터클화였습니다. 바로 이 시점에서 전후 유럽의 미학을 다루면서 등장한 이론가가 아도르노와
● 기 드보르였죠. 외상을 미학적인 측면에서 다루거나 모더니즘의 연속성을 부활시키는 일이 더 이상 불가능하다는 사실을 지적한 그들의 논의에는 두 가지 상반된 요소가 작동했습니다. 하나는 대학살의 유산이었고, 다른 하나는 스펙터클이라는 장치였습니다. 아방가르드와 관련돼 그때까지만 해도 잔존했던 반목과 축출, 저항과 전복의 시도를 잠식시킨 것은 다름 아닌 스펙터클이었죠. 그리고 스펙터클은 폰타나와 클랭의 작업을 애초부터 규정한 요소였던 것이죠. 심지어는 폴록보다 훨씬 더 말입니다.

HF: 대학살의 경험과 스펙터클 문화를 필수적인 조건으로 삼았던 몇 가지 시도들이 있습니다. 원초적인 것과 원시적인 것, 아동과 정신병자는 모더니즘의 오래된 관심사였음
■ 에 틀림없지만, 종전 직후의 아르 브뤼, 그리고 코브라가 등장하면서 이것들은 특별한 의미를 지니게 됐습니다. 아마 이런 요소로 인해 대학살의 외상을 기입하는 동시에 그것을 부정할 수 있었던 것 같습니다. 근원적인 시원을 찾는 일은 과거의 공포를 되살리는 일이기도 하지만, 동시에 지금의 역사로부터 도피할 수 있는 계기가 되니까요. '최초의 인간(the First Man)'이라는 추상표현주의의 모토가 가져온 효과도 이와 유사했던 것 같습니다.

BB: 외상을 비역사화하기. 그래서 갑자기 라스코 동굴 벽화 같은 것에 대한 관심이 떠오른 것이죠. 현대 진영에 존재하는 선사시대 동물에 대한 급작스러운 관심 같은 것.

HF: 그래요. 그러나 나치가 더럽힌 원초주의(primordialism)에 맞서거나 그것을 회복하려는 시도가 있었음은 분명해요. 외상을 재현하는 일과 부정하는 일을 별개의 것이라고 하기는 어렵습니다. 타협적이라고 부를 법한 미학적인 시도들이 있었죠. 그 시도들은 역사적인 현실을 인식하면서도 그것에 괄호를 치거나 추상화하거나 혹은 비역사적으로 다뤘습니다. 결국 중요한 것은 병적인 것으로 다루는 것이 아니라, 그런 흐름들을 서술하고 받아들이는 일입니다.

BB: 제2차 세계대전과 대학살의 외상, 미국 좌파와 좌파 문화의 파괴 외에 세 번째 요인으로 당시 형성되고 있던 뉴욕 화파를 생각해 봅시다. 어떻게 대중문화가 재등장했는지, 그리고 대중문화와 아방가르드가 어떻게 연결됐는지를. 이런 질문들은 20년대 모든

아방가르드 작업의 형성에 영향을 주었던 중심 화두였죠. 역설적이게도 20년대보다 더 강력한 위력을 떨치며 미국에서 대중문화 영역이 다시 부상했을 때, 아방가르드는 전적으로 그것을 부정합니다. 아방가르드는 철저하게 방어적이고 난해한 방식으로 모더니즘적 거부를 합니다. 예술 영역에서 대중문화 영역이 분명하게 인식되기까지는 적어도
▲ 10년이란 세월이 걸렸죠. 재스퍼 존스와 팝아트의 전신(proto-Pop art)이 등장할 때까지 말입니다.

● **HF:** 그보다 조금 앞서 영국에는 인디펜던트 그룹이 있었죠. 그러나 그래요, 그전에는 세상에 맞선 "불운한 우리 소수자(we unhappy few)"라는 식으로 이야기를 했죠. 바로 그 때 폴록이 등장했는데……

YAB: 《보그》였죠.

HF: 맞아요. 1951년에 그의 드립 페인팅은 세실 비턴의 패션 사진의 배경으로 쓰였죠. 이 책에서 '1949년'의 머리글에 썼듯이, 폴록에 대한 이야기는 그보다 앞서 《라이프》에
■ 서 '그가 미국의 가장 위대한 생존 화가인가?'로 다뤄졌고요.

BB: 그런 건 대결이 아니죠. 침식당한 겁니다. 고립 혹은 고립에 대한 요구가 하나의 기만이라는 사실을 알려 주는 것이죠.

HF: 그래요. 그 지점에서 모더니스트의 거부는 '미디어를 타게' 됩니다. 이런 태도는 처음에는 보헤미안적인 것으로 대중적인 수준에서 통용되기 시작했습니다. 50년대 말 상황주의자들은 이런 문제를 간파하고 있었죠.

BB: 그리고 정신분석학에 대한 거부 또한……

YAB: 할리우드에 흡수되는 순간에 일어났죠.

HF: 달리는 1945년에 히치콕의 영화 「스펠바운드」의 꿈 장면을 위한 무대를 제작했습니다.

BB: 더 중요한 사실은 미국에서 정신분석학이 대중의 수준에 맞춰 제도화됐다는 점입니다. 당시에 정신분석학은 실용화되어 상당 부분 일상생활에 파고든 상태였죠.

◆ **HF:** 그러나 그렇게 흡수된 것은 정신분석학의 한 분야인 자아심리학에 지나지 않습니다. 초현실주의(정확하게는 달리)의 젊은 동료인 자크 라캉이 언제나 거부했던 것도 바로 자아심리학이고요.

YAB: 이보다 더 이른 시기에 융 심리학도 폴록과 함께 수용됐습니다. 그 무렵 그 모든 것은 '스스로 하기(do-it-yourself)' 같은 심리 치료의 성격을 띠었습니다.

HF: 그렇다면 그것은 더더욱 철저한 억압의 예증이 아닙니다. 누구든 이런 논의가 회피된 이유를 알 수 있을 것입니다. 이런 논의에 동원된 용어들은 완전됐고, 그런 차용을 통해 그 용어들은 쓸모없는 것이 돼 버렸으니까요.

YAB: 정신심리학은 소모품 같은 것이 됩니다. 냉장고 고르듯이 정신분석학의 이러저러한 지류 중 하나를 고르면 됐으니까요.

BB: 발터 벤야민이 말했듯이, "심리학에서 신경증은 상품에 대응합니다."

▲ 1959a　　● 1957a　　■ 1946, 1949b, 1957a　　　　▲ 1958, 1962d　　● 1949b, 1956　　■ 1949a　　◆ 서론 1

RK: 그렇다면 이렇게 비극적인, 혹은 외상적인 과거를 억압하려는 집단적인 욕구 때문에 그린버그의 주장이 성공을 거뒀다고 이해해도 될까요? 그의 추상회화에 대한 설명은 부분적으로 그런 억압으로 인해 성공했을 뿐만 아니라, 그 결과 추상회화는 일종의 사회적 기능을 담당하게 됐으니까요.

HF: 연관성은 있다고 봅니다. 하지만 좀 더 조심스러운 태도가 요구됩니다. 어떤 의미에서는 우리가 억압의 과정으로 간주한 것을 그들은 보존의 과정으로 봤으니까요. 한편으로 추상화는 아방가르드가 만든 위대한 단절 가운데 하나이지만, 다른 한편으로는 '모더니즘 회화'로서 회화 중심의 논리와 그 전통의 유지에 기여했습니다. 결국 추상회화는 다른 아방가르드의 단절들을 괄호로 묶거나 지연시켰을 뿐만 아니라, 최소한 미국에서 다른 아방가르드 패러다임들을 편향적으로 다루는 결과를 낳았습니다. 여기서 말하는 ▲ 패러다임이란 우리가 이제 다루려는 제3의 서사를 제시한 독일 비평가 페터 뷔르거가 강조했던 것과 동일합니다.주2 뷔르거는 그 패러다임의 예로서 레디메이드와 구축 조각, 콜라주와 포토몽타주를 들었죠. 역사적 기억이 전치되어 하나의 매체, 즉 선진 회화의 기억 위에 집약될 때 역사적 연속성에 토대를 제공하는 것은 회화일 수밖에 없습니다. 미술이든 역사 일반이든 관계없이 말입니다. 그리고 정치적 혁명도 형식적인 혁신으로 전치됩니다. 이것은 50년대 그린버그가 30년대를 회고하며 했던 언급에도 암시됐으며, 프리드의 1965년의 글 「세 명의 미국 화가: 놀랜드, 올리츠키, 스텔라(Three American Painters: Noland, Olitski, Stella)」에서도 발견됩니다.주3

YAB: 그린버그가 미술가들의 정치적 입장을 고려하지 않았다는 사실 또한 충격적입 ● 니다. 예를 들어 몬드리안은 자신의 작품을 앞으로 도래할 사회주의 사회를 위한 청사진으로 간주했습니다. 물론 믿기 어려운 이야기처럼 들립니다만. 사후에 공개된 『새로운 미술, 새로운 삶: 순수한 관계로 이루어진 문화(The New Art—The New Life: The Culture of Pure Relationships)』에서, 그는 친구이자 무정부주의적 노동 운동의 투사였던 아서 레닝(Arthur Lehning)의 정치적 소논문에서 한 구절을 인용했습니다. 무엇보다도 레닝은 1927년과 1928년에 발행됐던 독특한 잡지 《1:10》의 편집자였습니다. 이 잡지는 소비에트 연방에서 진행되던 스탈린주의에 대한 최초의 분석을 제공했을 뿐만 아니라 몬드리안, 쿠르트 슈비터스, 라슬로 모호이-너지는 물론, 발터 벤야민, 에른스트 블로흐, 그리고 알렉산더 베르크만(엠마 골드만의 오랜 동지) 등의 글을 수록했죠. 그러나 이런 유형의 정보나 연관성은 그린버그의 모더니즘 분석에서 제외됩니다. 그가 뉴먼의 회화를 분석할 때도 ■ 마찬가지였고요. 뉴먼은 50년대 말 자기가 갑자기 명성을 얻는 데 그린버그가 중요한 역할을 했다는 점은 인정했지만, 자신의 작품에 대한 그린버그의 설명은 좋아하지 않았습니다. 그의 작품이 갖는 무정부주의적 함축을 다루지 않았기 때문이죠. 제가 여기서 말하고 싶은 점은 몬드리안과 뉴먼이 자신들의 작품에 대해 옳았다는 것이 아니라, 그린버그가 이런 측면을 고려하지 않았다는 점입니다.

HF: 동시에 그는 그들의 미학적 야심을 다룬 당대 비평가 중 단연 최고였죠.

BB: 몬드리안과 뉴먼의 작품이 과거 회화의 연속선상에 있다는 측면에서 그린버그가 미학적 야심을 언급한 것은 분명합니다만, 뉴먼과 관련해서 이런 연속성은 또한 단절돼야 하는 것이었습니다. 뉴먼에게 문제가 된 것은 뉴먼과 몬드리안이 아니라, 뉴먼 대 몬드리안이었던 것이죠. 뉴먼은 몬드리안의 회화 개념은 물론, 유토피아 사상이 적합하지

않을 뿐만 아니라 더 이상 가능하지 않다고 생각하고 철저히 그와의 절연을 선언합니다.

HF: 뉴먼에 의하면 그렇습니다.

BB: 그린버그도 마찬가지였죠.

YAB: 그렇지만 같은 이유는 아니었습니다. 뉴먼은 자신이 몬드리안과 왜 다른지를 알아내는 데 오랜 시간이 걸렸습니다. 60년대 중반까지도 그는 몬드리안을 설명하는 글에 ▲ 등장하는 틀에 박힌 문구들을 반복했습니다. 그의 작품은 추상이 아니라 자연에 기초한다거나, 장식적인 디자인에 지나지 않는다는 식의 문구 말입니다. 뉴먼을 따랐던 젊은 미니멀리즘 작가들(특히 도널드 저드)은 뉴먼에게 새로운 비평 용어를 제공했죠. 바로 그때부터 뉴먼은 몬드리안의 '부분 대 부분(part-to-part)' 미학에 대립되는 것으로 자신의 회화를 설명하거나 '일체성(wholeness)'이라는 용어를 사용하기 시작했습니다. 그러나 결국 뉴먼은 새로운 방식으로, 즉 정치적인 관점에서 몬드리안의 작품을 비평하게 됩니다. "그 네덜란드 화가는 종종 자신이 그렇다고 느꼈을지는 몰라도 무정부주의자가 아니었다. 회화나 국가에 대한 그의 생각은 지나칠 정도로 헤겔주의적이었고 총체주의적이었다." 크로포트킨의 회상록의 서문을 쓰기도 했던 뉴먼은 언제나 무정부주의적 입장을 표명했으며, 몬드리안의 유토피아주의가 자신의 입장과 정반대라고 생각했습니다. 이는 그린버그가 언급한 적이 없는 내용이죠. 그린버그는 결코 몬드리안과 뉴먼이 전적으로 다른 두 개의 세계관을 제시한다고 말한 적이 없으니까요.

HF: 그러나 당시 다른 미술가들은 그렇게까지 결정적인 단절을 주장하지는 않았습니다. 만약 그랬다고 하더라도, 그것은 특히 피카소와의 오이디푸스적인 투쟁에서 비롯된 것입니다. 이런 고투에서는 다른 단계로의 진입을 위해서라도 어느 시점에서는 단절이 필요하니까요. 다시 말해 그것은 심리학과 양식 모두의 승리를 선언하는 일이었습니다. 정치적인 입장 차이는 그런 미학적 태도에 의해 제압당하기 마련이죠.

YAB: 폴록도 예외가 아니었죠.

● HF: 고르키나 데 쿠닝과 같은 미술가도 마찬가지였어요. 그래서 연속성 논리는 그것이 문제가 있는 것이든 아니든, 혹은 기회주의적이든 아니든 설득력이 있었습니다. 제도적인 측면에서 훨씬 더 그러했죠. 종전 후 엄청 많은 미술관과 대학이 설립됐고, 복구와 재생의 서사에 대한 강력한 요구가 있었습니다. 특히 그린버그의 연속성 논리는 복제 가능한 하나의 서사이자 방법론이었고, 실제로는 광범위하게 복제되었죠. 미술 기획이나 교육 측면에서도 대단히 성공을 거둔 담론이었습니다. 한편 미술사학의 성공 또한 나란히 이루어졌는데, 때마침 현대적인 미술사의 기틀을 마련한 독일의 미술사학자 에르빈 파노프스키가 히틀러를 피해 영국을 거쳐 미국으로 망명하면서였죠. 여기서도 미술사학은 하나의 방법론, 주로 도상학적 방법론으로 다듬어지고 단순화된 후 유통되고 후대에 전승됩니다.

BB: 저는 그 말을 뒤집어서, 그리고 다시 한 번 이와 같은 모더니즘 서사에 전후 미국의 자유민주주의라는 특수한 목표가 있었음을 지적하고 싶습니다. 유럽 부르주아 국가에 일어난 재난에 대응해, 미국은 유럽과는 다른 방식으로 교육에 접근했을뿐더러 다른 종류의 평등주의를 미적 경험에 주입하려 했죠. 이 모든 것을 재건 이데올로기로 환원하려는 것은 아닙니다. 모더니즘 담론이 제도화되는 과정에서 다른 정치적 함의를 가진,

▲ 서론 1, 1960a ● 1913, 1917a, 1944a ■ 1951 ▲ 1965 ● 1942a, 1947b, 1959c

그래서 훨씬 더 복잡한 목표가 존재했다는 것이 제 견해입니다. 당시 뉴욕 아방가르드 문화도, 그린버그의 기획도 그런 목표를 공유했던 것은 물론이고요. 당신 말대로 그린버그가 특정 사실을 간과한 것은 치명적인 잘못이지만, 그만큼 자신이 선택한 미술가들(미국인이든 유럽인이든 관계없이)을 깊이 그리고 정확히 다뤘던 비평가는 없었습니다. 어떤 면에서 보면 그는 전후 기억에 모더니즘의 유산을 되살린 사람이라고 할 수 있습니다.

YAB: 이제 그린버그가 왜 그랬는지 명확해지는군요. 그린버그는 이데올로기적으로 중립적인 체했죠. 그래서 자신이 그저 미술을 기술(description)하는 듯한 실증주의로 선회하게 됩니다. 덕분에 그는 로젠버그 같은 비평가의 존재론적 정념에서 자유로울 수 있었습니다. 모든 것은 폐기됐고, 한때 마르크스주의자였던 그린버그는 공학자나 과학자만큼이나 객관적인 모습으로 자신을 드러낼 수 있었던 것입니다. 그래서 그는 오로지 기술만 하는 순수 경험주의자가 될 수 있었습니다. 그리고 그는 완벽하게 그 역할을 수행했죠.

▲**HF**: 자, 그러면 전쟁 전 미술에서 중요했던 제3의 모델, 페터 뷔르거가 『아방가르드 이론』에서 개진했던 논의로 화두를 옮겨 봅시다. 여기서 뷔르거는 상반된 두 개의 주장을 합니다. 하나는 모더니즘 미술의 자율성은 19세기 말에 성취됐다는 것으로, 그린버그보다 시기를 앞당겨 잡고 있습니다. 반면에 '역사적 아방가르드'가 미술 형식이나 미술 제도 면에서 이런 미학적 자율성을 공격한 것은 20세기 초라는 주장입니다. 형식적인 면에서는 다다의 회화와 조각에 대한 공격, 그리고 제도적인 면에서는 미래주의의 미술관에 대한 공격을 그 예로 들 수 있습니다. 계속해서 뷔르거는 아방가르드의 비극적인 실패와 전후 시기 그것이 소극적으로 되풀이되는 상황에 대한 이야기를 합니다. 후자는 자율적인 미술에 대한 역사 비평이 새로운 미술 형식으로 다시 등장한 것으로, 뷔르거는 이를 '네오아방가르드'라고 일축했습니다.

BB: 거기에 덧붙여야 할 점이 두 가지가 있습니다. 하나는 뷔르거가 독일의 **문예** 사학자라는 점이고, 다른 하나는 그의 책이 1974년에 출판되었다는 것입니다. 비교적 이른 시기에 등장했지만, 그럼에도 상당히 체계적입니다. 그리고 당신이 예전에 지적했듯이, 뷔르거 덕분에 우리는 그린버그나 프리드 같은 미국의 형식주의자들, 혹은 그들과 동료인 유럽의 저자들이 금기시하거나 부정했던 유산에 다시 주목할 수 있었습니다. 형식을 불문한 다다적인 문화, 초현실주의, 러시아 구축주의, 소비에트의 생산주의 같은 것들이죠. 물론 뷔르거가 유일한 사람은 아니지만 그가 글을 썼던 시기는 그런 모든 작업을 조망할 수 있는 1968년 이후였다는 점에서 중요합니다. 어떤 의미에서 그는 이런 작업을 집약했다고 할 수 있습니다.

HF: 그리고 당신이 언젠가 지적한 것처럼, 뷔르거는 네오아방가르드의 한계들, 그가 심하게 혹평했던 그 한계들에 대해서 자신이 제시한 가능성의 조건들 중 하나를 얼버무려
● 버렸죠. 마르셀 브로타스나 한스 하케 같은 당대 작가들의 작업에는 역사적 아방가르드는 물론 네오아방가르드에 대한 논평도 있었는데 말이죠.

BB: 그래요. 그는 학술과 미술 영역에서 10년 넘게 진행돼 온 과정에 대해 결론을 내린 셈이죠.

YAB: 전시에서도 그렇고요.

BB: 뷔르거는 역사적 아방가르드의 모델들이 서로 그렇게 다를 수 있다는 사실을 이해하지 못했습니다. 이 점은 최소한 그의 책이 처음 출판된 독일에서 그의 비판자들이 광범위하게 논의한 대목이었죠. 물론 아방가르드 모델들 간의 차이는 이론적인 것이기도 하고 정치적인 것이기도 합니다. 초현실주의가 프로이트-마르크스주의를 기초로 했다면, 다다는 신비주의에서부터 초기 구조언어학, 그리고 베를린 다다의 레닌주의에 이르기까지 매우 다른 이론적 입장에서 출발했죠. 다다의 경우 무정부주의, 심지어는 허무주의적 모습도 보였는데, 소비에트 생산주의는 논외로 하더라도 이런 요소들은 러시아 구축주의에는 전혀 존재하지 않는 것들이었습니다. 그리고 러시아와 소비에트 아방가
▲르드에서 근본적인 가치로 새롭게 부상한 집단성은 네덜란드의 데 스테일이 제안한 집단성과는 다른 의미를 지니고 있었습니다. 뷔르거의 모델에 대해서는 이런 지점들에서 문제가 제기돼야 하고, 당시 그가 다시 가져와 보여 준 것이 다양한 아방가르드 모델들 가운데 정확히 어떤 특징들이었는지도 질문해야 합니다. 뷔르거가 복구하지 **않은** 측면 하나가 부르주아 공론장입니다. 그것은 역사적 아방가르드가 문제 삼았고, 대중문화의 부상과 함께 서서히 잠식 그리고/또는 대체된 영역이기도 했죠. 독일 바이마르 공화국, 파시즘 이전과 그 치하의 이탈리아, 그리고 전체주의 정권하의 독일과 소련에서의 부르주아 공론장도 다뤄야 할 것입니다.

HF: 뷔르거의 글이 갖는 중요성을 부인할 수 없지만, '예술 제도'와 '일상 경험', '예술'과 '실재', 그리고 아방가르드들 간의 차이에 대해서는 정교하지 못했습니다. 우선 예술 제도만 해도 나라마다는 물론, 심지어 도시마다 다릅니다. 다양한 맥락에 속했던 제1차 세계대전 무렵의 다다만 떠올려 봐도 그래요. 취리히 다다가 정치적으로는 중립적이면서도 격렬한 양상을 보였다면, 베를린 다다는 일종의 정치적 폭동이었고, 쾰른 다다는 점령당했으며, 하노버 다다는 소수 문화의 집약이라고 할 수 있습니다. 상이한 정치적 입장이 충돌했던 파리에서의 다다는 반(反)모더니즘 색채를 띤 예술 운동이었죠. 이런 모든 혼란으로부터 자유로웠던 뉴욕 다다는 살롱과 전시 스캔들을 일으키는 데 주력했고요.

YAB: 뿐만 아니라 뷔르거가 역사적 아방가르드 시기에 등장해서 네오아방가르드 시기에 엄청나게 성장한 예술 시장에 대해 아무런 언급을 하지 않았다는 점은 매우 뜻밖입
● 니다. 경매 모임인 '곰의 가죽(Peau de l'Ours)'은 모더니즘 미술로 이윤을 창출한 최초의 사례였고, 그 여파는 상당했습니다. 그러나 뷔르거는 마치 이런 시장이 존재하지 않는 것처럼 논의를 전개합니다. 제1차 세계대전 이전에 이미 독일에서도 예술 시장은 상당 수준 발전했는데도 말입니다. 헤르바르트 발덴의 데어 슈투름(der Strum)과 같은 갤러리를 예로 들 수 있죠.

HF: 저도 거기에 얼마간 동의합니다. '자율적인 예술'과 '실제 삶' 간의 대립을 어쨌거나 역사적으로 상정해 볼 수 있다 해도, 그것은 이미 역사적 아방가르드 시기에 경제적인 요인들에 의해 소멸되었죠.

YAB: 맞아요. 뷔르거가 아방가르드를 역사적인 진공 상태로 다루었다는 점이 흥미롭습니다.

BB: 시장을 간과했다는 사실은 뷔르거가 68세대였다는 점에서 특히 놀랍죠. 급속도로 상업화돼 가는 예술이라는 문제는 그들에게 핵심적인 화두로 자리잡았으니까요.

▲ 서론 2, 1960a ● 1971, 1972a, 1972b ▲ 1917b ● 1914

HF: 이와 관련해 역사적 아방가르드의 '매개적 역할(mediation)'에 대해서는 어떻게 보십니까? 그것은 때로 신문 같은 대중 매체 공간에 등장합니다. 우리가 이 책의 '1909'에서 ▲ 미래주의를 다루면서 언급한 것도 그 일례죠. 마리네티가 《르 피가로》에 '제1차 미래주의 선언문'을 게재했던 일 말입니다. 다른 예로는 1925년 파리에서 열린 국제장식미술박람회를 들 수 있겠죠.

YAB: 그렇습니다. 디자인 또는 사치품으로 변형된 아방가르드. 아르 데코 탁자로 둔갑한 입체주의 같은 것 말입니다.

HF: 그런 현상은 매우 급속히, 10년 남짓 되는 시간에 이루어졌을 뿐 아니라, 게다가 끊임없이 반복되고 있습니다.

YAB: 그리고 그것은 모더니즘에 대한 인식을 완전히 잠식합니다. 당신이 입체주의 그림과 아일린 그레이의 탁자로 꾸민 파시즘 주모자들의 고급 저택에서 살았다면…… 파시즘 치하의 이탈리아는 무척이나 매력적일 수밖에 없어요.

HF: 뷔르거는 그것 또한 설명하지 못했습니다. 그런 문제들을 간과했죠. 그는 예술 제도와 실제 삶을 대립시켰기 때문에 **변형**시키거나 전적으로 새로운 제도를 구축하려는 러시아 구축주의 시도와 같은 가능성들을 못 보게 하는 경향이 있습니다. 구축주의는 다른 유파, 다른 제작과 전시, 생산과 분배의 양식을 정초했을 뿐만 아니라 프롤레타리아 문화, 실제로는 프롤레타리아 공론장을 만들려고 했음에도 말이죠. 한편 뷔르거는 실제 삶에 대해 너무 낭만적인 입장을 견지했습니다. 위르겐 하버마스가 비판한 것도 바로 이 부분이었고요. 도대체 대중 매체와 대중문화라는 조건 아래서 예술의 자율성과 단절한다는 것이 어떤 의미가 있을까요?

BB: 아시다시피 지금의 상황에서…… 그건 전적인 탈(脫)승화의 영역을 의미합니다.

● **YAB**: 1922년 5월 뒤셀도르프에서 열린 '국제진보미술가회의'는 그 문제에 대한 다양한 입장을 살필 수 있는 좋은 사례입니다. 여기에서는 한스 리히터, 엘 리시츠키, 테오 판 두스뷔르흐처럼 서로 다른 입장을 가진 이들조차 모조리 강경한 좌파, 혹은 급진적 아방가르드주의자로 분류됐습니다. 독일 다다주의자, 절대주의와 구축주의 모두와 관계 ■ 된 러시아 미술가, 그리고 데 스테일을 이끈 네덜란드 미술가 들이 모두 한통속으로 분류된 거죠. 그들은 회의에 참여한 다른 사람들이 새롭고도 진보적인 미술이 무엇인지에 대해 명확한 관념을 가지고 있지 않다는 사실에 분개해, "당신들은 예술 시장을 만들기 위해 당신들의 운동을 연합하는 일 이외에 바라는 일이 없군."이라고 했습니다. 당시 역사적 상황을 고려할 때 리시츠키가 제시한 아방가르드에 대한 분석은 너무도 명석합니다. 그는 작업이 '길드'적인 방식이라고 부를 수 있는 것을 넘어서지 못한다면, 그것은 곧 바로 실패할 뿐만 아니라 소리 없이 사라질 것이라고 했죠.

HF: 당신이 든 사례에는 그런 실패의 다른 측면, 아방가르드의 국제화가 실현될 수 있었던 대중 매체라는 조건의 다른 측면이 숨겨져 있는게 아닐까요? 거기에는 개인적인 기획이든, 아니면 지금은 기억에서 사라져 버렸지만 당시에는 상업화되지도 않았던 미술가회의처럼 다양한 인물들이 모인 집단적 성격의 행사이든 유토피아적 차원도 존재하는 것은 아닐까요? 국제적인 회의, 전시, 선언 들이 이루어진 과거의 순간에 유토피아적

차원을 되돌려 주기 위해 우리가 할 수 있는 일은 무엇일까요? 모더니즘에 대한 무수하고도 다양한 꿈이 존재했죠. 지금의 우리는 그것을 역사의 또 다른 책략으로 간주할지 모르지만, 그것이 전적으로 망상이었던 것은 아닙니다.

BB: 그것은 당시 프롤레타리아 공론장에서 형성될 수 있는 진정한 문화가 어떤 것일지에 대한 이론을 체계적으로 전개하는 일에 달려 있었고, 그리고 미술가회의는 그것이 실현될 가능성을 언급했던 것이고요. 미술의 실천을 위한 필수조건 중 하나는 민족주의 이후의 정체성에 대한 열망을 반영하는 것이었습니다. 이때 정체성은 프롤레타리아 계급과 집합성으로 규정될 뿐만 아니라, 민족국가라는 매개 변수와 무관하게 구성될 수 있는 주체성의 견지에서 이해되는 것이기도 하죠. 이런 이유에서 당시의 국제주의는 정치적이면서 프롤레타리아적이었고, 미학적이면서 아방가르드적이었습니다.

HF: 제1차 세계대전이 그런 국제주의의 희망을 말소한 것은 아닌가 하고 생각할 수도 있겠죠. 심지어 대부분의 사회주의 정당들조차 민족주의의 명령에 굴복했으니까요. 사실은 그렇지 않았죠. 20년대에 국제주의는 부활했을 뿐만 아니라 번성했습니다. 그리고 그렇게 될 수 있었던 부분적인 요인은 전쟁이었죠. 전쟁에 반대함으로써 말입니다.

YAB: 20년대 초 베를린의 상황이 그 예입니다. 러시아 봉쇄 정책이 종결되자마자, 다양한 입장을 가진 러시아 미술가와 작가들이 베를린으로 쇄도했습니다.(차르 정권에 관여했던 구체제 인사는 그다지 많지 않습니다. 이들은 대개 파리로 갔거든요.) 1919년이 되자 몇 달 동안 지속됐던 소비에트 유형의 헝가리 공화국을 종식시킨 군사 쿠데타를 피해 헝가리를 떠났던 아방가르드 미술가들 또한 베를린에 도착했죠. 그러니까 당시 베를린은 일종의 국제주의를 위한 거점으로서 역할을 했던 겁니다. 독일의 지식인들, 특히 베를린 다다는 가장 강력한 영향력을 행사했습니다. "우리가 그토록 끔찍한 국가주의적 학살에 휘말리는 일은 다시는 없을 것이다." 또한 1922년 독일에 도착한 리시츠키처럼, 소비에트를 지지하는 러시아의 미술가와 작가들은 여전히 예술과 문화의 새로운 생산과 수용 방식을 전파할 수 있으리라는 희망을 품고 있었습니다. 예술의 새로운 분배 방식을 산출하려던 무수한 10대 후반과 20대 아방가르드주의자들의 실천 의지는 뷔르거가 간과했던 것들 가운데 하나입니다. 예를 들어 그들에게 잡지는 일종의 '예술 기획'이었던 것이죠. 그런 소(小) 잡지의 번성은, 마리네티가 《르 피가로》에 선언문을 게재한 것과 같은 대중 매체의 영역으로 침투하는 미래주의의 시도와는 전적으로 다른 것입니다. 한편 그런 잡지들은 소량으로 제작됐기 때문에 이런 시도 자체가 부분적인 효과를 낼 수밖에 없었다고 생각하는 일도 가능하겠죠. 그러나 무엇보다 수단이 부족했기 때문이었습니다.

HF: 당시 정치적 상황의 특수성 탓이긴 하지만, 거기에는 또 다른 가능성도 있었습니 ▲ 다. 여기서 우리는 수십만이 구독했던 주간 잡지 《아르바이터 일루스트리테 차이퉁》 같은 대중지의 표지를 장식했던 존 하트필드의 비판적인 포토몽타주를 예로 들 수 있습니다. 소수를 위한 매체인 잡지와 대중 매체인 신문 사이에는 엄청난 차이가 있다는 주장은 옳지만, 그런 차이에 머무르지 않고 그 간극을 뛰어넘으려는 시도도 존재했다는 사실에 주목할 필요가 있습니다.

BB: 마리네티는 제도로서 주어진 미디어에 이의를 제기하지 않고 그것을 그저 수용하는 데 그쳤습니다. 이런 일은 이후, 그러니까 지금으로부터 그리 얼마 되지 않은 시기에

▲ 1909, 1925a　　● 1928a　　■ 1915, 1916a 1917b, 1920, 1921b, 1926, 1928b　　▲ 1920, 1930a

다시 일어납니다. 그러나 다른 분배 형식이 허용되고, 프롤레타리아적이든 오로지 아방가르드적이든 대안적인 공론장이 주장될 수 있었던 과도기적 순간 또한 존재했습니다. 그리고 그런 것들이 영향력을 발휘하면서 점차 실제로 존재하는 것처럼 보일 때도 있었 ▲고요. 하트필드가 자신의 작품을 통해서 구상했던 프롤레타리아 공론장을 그 예로 들 수 있겠죠. 그러나 그런 영역은 현재 모조리 붕괴됐죠.

YAB: 그러나 1920년 소비에트 스테이트 출판사가 마야콥스키의 시집 『1억 5천만』을 5000부 발행했던 것 같은 일대 이변도 있었죠. 이 일로 화가 난 레닌은 문화교육부 장관이었던 루나차르스키가 중대한 실수를 저질렀다고 엄중하게 책임을 추궁했습니다. 나움 가보의 「사실주의 선언」 또한 그런 이변의 한 예였죠. 이 선언문도 굉장히 많은 부수가 발행됐는데, 그 이유는 소비에트 당국이 그를 사실주의 화가로 여겼기 때문이었습니다.

HF: 뷔르거가 이런 모더니즘 운동과 시기를 같이했던 프랑크푸르트 학파의 비판적·철학적 텍스트를 되살려낸 것은 분명합니다. 그에게는 아방가르드와 대중문화에 대한 벤야민과 아도르노의 글을 미술가들의 작업과 직접 비교하는 데 필요한 역사적 거리가 충분했죠. 뷔르거의 주요 논제 중 하나는 그러한 텍스트들과 작품들에서 작용하는 개념들이 역사성을 공유한다는 것입니다. 이 책에서 우리도 유사한 방법을 시도했습니다. 이런 시도는 대개 인과적 영향 관계보다는 담론적인 친연성으로 연결됩니다. 즉 서로 다른 예술가와 지식인들이 부지불식간에 공유하게 되는 인식론적 장에 의해서 말입니다.

● **RK**: 뒤샹의 작품에서의 지표의 작용이나 초현실주의에서의 두려운 낯섦(언캐니)처럼 말이군요. 그런 명확한 개념을 토대로 예술 작업의 계보를 비판적으로 추적할 수 있는 것이고요.

YAB: 뿐만 아니라 그런 개념을 토대로 통상적인 모더니즘 미술의 역사 밖에 존재하는 현상들을 논의하는 일 또한 가능해졌죠.

HF: 제가 묻고 싶었던 질문은 다른 것입니다. 이제는 우리가 전쟁 전 시기에 대해 쓴 내용을 돌아볼 수 있죠. 우리가 못 밝혀 낸 것은 무엇일까요?(우리가 배제한 것들은 충분히 명백해 보이지만 말입니다.) 이 역사적 영역에서 우리가 놓치고 있는 다른 연결 고리가 존재하는 건 아닐까요?

BB: 자기비판이라는 관점에서 보면, 우리 또한 이 영역에 있는 다른 논자들과 마찬가지로 20세기의 핵심 사안 가운데 하나로 떠오른 것을 제대로 다루지 못했다는 점을 첫 번째로 꼽겠습니다. 전체주의적 공론장(모순된 표현인데 의도하고 썼습니다.)에서의 대중문화라는 장치 말입니다. 반모더니즘으로 무장한 이 장치는 1933~1945년 사이의 서유럽 아방가르드에 심각한 균열을 가져왔습니다. 서유럽의 수많은 국가가 자발적으로 그렇게 하거나, 아니면 점령당한 국가로서 어쩔 수 없이 희생되기도 했습니다. 그렇다면 이 단절을 전후 아방가르드 문화와 대중문화 공론장의 경계가 서서히 해체될 것을 예고하는 것으로 이해해야 할까요? 1933~1945년에 이 영역 간의 경계는 훨씬 더 많은 허점을 갖고 있었을 뿐만 아니라, 우리가 상상했던 것보다 더 심한 타격을 입었고, 심지어는 파괴되기까지 했습니다. 우리는 꽤 긴 시간 동안 전후 네오아방가르드 문화에서 그런 경계를 재구성하는 일이 가능하다고 생각했고요. 그러나 그런 경계들은 지속되지도 않고, 지속됐다 하더라도 그리 오래가지 않았다는 사실을 이제 인정할 수밖에 없습니다.

RK: 구체적인 예를 들어 주시겠습니까?

HF: 제가 하죠. 전후 모더니즘 미술의 부활과 승리에 대한 이야기에는 불미스러운 정치학과의 급진적 단절이 그 일부로 포함돼 있습니다. 모더니즘 미술이 자유주의나 표현의 자유를 대변하려면, 그런 종류의 오염은 어떻게든 교정돼만 하는 것이었고요.(이런 결정 ▲은 분명 과도한 것이었어요. 추상표현주의를 자유로운 영혼을 상징하는 것으로 부각시킨 것은 추상을 공산 ●주의와 연루시켰던 매카시즘의 공격에 대한 대응에서 나왔죠.) 말하자면 미래주의와 파시즘의 연관성은 어떤 경우에도 은폐돼야 했죠. 아니면 러시아 구축주의와 스탈린주의의 연관성도 예가 될 수 있겠군요. 분명한 것은 이런 연관성들이 서로 뒤엉켜 오늘날 매우 반동적인 ■해석을 낳았다는 점입니다. 구축주의는 느닷없이 스탈린주의로 귀결돼, 구축주의가 새로운 프롤레타리아 문화의 기술자를 예술가의 전형으로 삼았던 것이 실제로 스탈린에게 뿌리를 두고 있다는 식으로 해석됐습니다. 그러나 이런 주장은 그저 반동에 대한 반동에 지나지 않습니다. 그렇게 이중적으로 환원된 셈이죠. 그런 해석들은 극우파에 치우친 모더니즘이 있었던 반면, 역설적이게도 반모더니즘 입장을 취할 수밖에 없었던 모더니즘, 다시 말해 '반발의 모더니즘' 또한 존재했다는 사실을 인식하지 못하고 있습니다. 이렇게 겹치고 겹친 사태가 지금도 역사적으로 유효한 것은 그것이 파시즘이든 공산주의든 정치적 색채를 모더니즘에서 제거해야 했던 이들에게는 해당되지 않기 때문입니다.

YAB: 그들은 모더니즘과 전체주의를 분리했을 뿐만 아니라, 모더니즘을 아방가르드(다다나 구축주의와 같은)로부터 순수화시키기도 했습니다. 피카소와 마티스에서 몬드리안을 거쳐 뉴먼에 이르는 모더니즘의 대장정에 있어 아방가르드는 그야말로 부차적인 무엇이 되고 말았죠.

BB: 그러나 그들은 당신이 옹호하는 미술가들이 아닙니까!

YAB: 그래요. 저는 또한 그들이 어떻게 아방가르드를 모더니즘의 대서사에서 장식적인 역할만을 하도록 밀어내는 데 이용됐는지도 알고 있습니다.

HF: 최소한 우리는 그 이야기들 중 일부를 되살려내, 모더니즘과 아방가르드, 그리고 그 두 이야기와 반모더니즘 이야기가 함께 작동하도록 했죠. 비록 그렇게 깊이 다루지는 못했지만 최소한 윤곽은 잡았다고 봅니다.

YAB: 그러면 이제 뷔르거의 두 번째 주장, 역사적 아방가르드가 실패였다는(물론 그는 결코 실패라는 말을 강조하지는 않았지만) 점을 논의해 봅시다. 이런 실패가 의미하는 것이 정확히 무엇일까요? 세계를 변혁하는 데 실패했던 것일까요? 할도 말했듯이, 뷔르거에게는 다소 가혹한 면이 없지 않습니다.

BB: 전후 네오아방가르드를 실패로 보는 것은 말할 것도 없고.

YAB: 마르크스주의 비평가로서는 독특한 것이었죠. 뷔르거는 무엇을 기대했던 것일까요?

HF: 아마 그것도 1968년 이후의 여파일지 모르죠.

BB: 그래요. 그는 독일인이잖아요.

▲ 서론 2, 1920 ● 1918, 1924, 1930b, 1931a, 1935, 1942b ▲ 1947b, 1949a ● 1909 ■ 1921b

roundtable

HF: 맞습니다. 그것이 모든 것을 설명해 주죠.

BB: 역사에 등급을 매기는 것은 전통적으로 독일인의 임무니까요. 구축주의는 역사적 아방가르드 이야기의 한 쪽이고, 다른 쪽은 초현실주의인데, 저는 여기서 잠시 초현실주의를 다뤄 보았으면 합니다. 초현실주의에서 민족국가 이후의 정체성은 급진적으로 해방적인 측면을 지녔던 정신분석학의 주체 형성 모델을 근거로 제시됩니다. 이런 정체성은 소비에트 아방가르드 맥락에서 정치적인 계급에 근원을 둔 주체 형성 모델만큼이나 격렬하게 민족주의적 정체성과 경쟁하게 됐죠. 뷔르거가 초현실주의적 주체를 개념화할 때나 혹은 1968년 윌리엄 루빈이 뉴욕현대미술관의 수석 큐레이터로 다다와 초현실주의 전시를 기획했을 때 그런 차원을 염두에 두었는지는 명확하지 않아요. 초현실주의는 그때 어떻게 복귀했나요? 우리는 이런 전시들이 뷔르거의 글쓰기 이전에 이루어졌다는 사실을 짚고 넘어간 바 있습니다. 그리고 그런 측면에서 뷔르거와 루빈이 이루는 축은 흥미롭습니다. 당시 초현실주의의 수용이 역사적인 차원을 완전히 회복했던 것일까요? 아니면 특정 이미지와 오브제의 모습을 띤 고도의 제한되고 물신화된 역사적 구성물로 초현실주의가 재등장한 것이었을까요?

HF: 그리고 초현실주의의 무의식이라는 모델이 어떤 방식으로 다루어졌는가 하는 다른
▲ 문제도 있습니다. 초현실주의의 무의식 모델은 허버트 마르쿠제나 노먼 O. 브라운 식으로 해방의 무의식, 에로스–무의식, 나아가 이들과 달리 집단적이지 않고 개인적인 신체의 관점에서 너무 자주 생각됐던 무의식으로서 60년대 상황과 보조를 맞춰 긍정적인 관점으로 인식됐을까요? 물론 마르쿠제와 브라운의 이론과는 달리 이 용어들이 지나칠 만큼 자주 개인적이고 집합적이지 않은 층위에서 사용되긴 했지만요.

RK: 루빈의 전시에서 초현실주의는 사진과 텍스트의 형식이 아닌, 회화와 조각의 모습으로 재등장했습니다. 20년 후인 1985년 제가 제인 리빙스턴과 함께 기획한 〈광란의 사랑: 초현실주의와 사진(L'Amour fou: Surrealism and Photography)〉전은 역사적이고 이론적인 기획이었습니다. 초현실주의 역사가 가지는 역사적이고 이론적인 측면을 억압하려는 것에 저항하는 시도이기도 했죠.

YAB: 그 문제를 재고찰하면서 당신은 우리가 초현실주의를 바라보는 방식을 재정의했죠. 왜냐하면 벤자민이 말했듯이, 루빈이 시도했던 바는…… 물론 그가 그렇게 했다는 것이 의외이긴 하지만, 초현실주의를 되살리는 것이었습니다…….

RK: 루빈은 초현실주의를 회화와 조각으로 되살렸던 반면, 저는 사진이 얼마큼 중요했는지, 그리고 초현실주의가 어떻게 잡지를 통해서 전파됐는지 하는 것들에 관심을 기울였습니다.

YAB: 루빈이 그 문제에 좀 더 관심이 있었다면 훨씬 더 쉬운 사례를 찾을 수도 있었을 것입니다. 그는 모더니즘 회화라는 거대 서사를 위한 엄청난 가능성을 초현실주의에서 발견하지 못했지요. 미로, 마송, 마타 정도를 알고 있었을 뿐……

HF: 그렇습니다. 브르통식으로 표현하자면 당시 초현실주의는 표현의 제1수단으로 여
● 겨진 회화를 통해서 욕망을 해방하는 서사로 이해됐습니다. 〈광란의 사랑〉전은 브르통에서 조르주 바타유로, 회화에서 사진으로 초점을 옮기고, 초현실주의를 형태에 대한 공격 수단, 즉 형태를 부여하는 매체라는 관념 자체를 해체하는 것으로서 인식하는 계

기가 됐죠. 이는 이후 당신의 전시 〈비정형(L'informe)〉(1996)에서 훨씬 더 깊이 다뤄졌고요. 여기에서는 정신분석학에 대한 또 다른 이해 방식을 발견할 수 있습니다. 초현실주의적 무의식이 가진 어두운 면에 대한 것이죠. 그것은 해방적이기도 하지만 결핍에 종속될 수밖에 없는 욕망은 물론, 파괴적이고 치명적인 죽음 충동 같은 충동들과 관련돼 있습니다. 60년대의 독해에서 마르쿠제의 에로스 담론에서 영향을 받았다면, 80년대 무렵 상황은 달라진 듯했고, 그런 차이가 두 시기에 상응하는 각각의 정치학을 지시하는 것
▲ 이었죠. 하나는 다양한 부류의 반란의 시기였다면, 다른 하나는 레이건의 반동 정치에 대한 환멸과 에이즈로 인한 죽음으로 특징지어진 시기였죠.

BB: 루빈이 다다를 어떻게 다뤘는지를 논의할 필요가 있습니다. 왜냐하면 그는 〈다다, 초현실주의, 그 유산〉전과 그 도록도 기획했으니까요. 더 말할 것도 없이, 그는 초현실주의에 대해 했던 것과 동일한 방식으로 다다의 전통을 다뤘어요. 루빈에게서 다다는 기
● 이한 오브제와 아상블라주의 집합으로 변형됩니다. 그의 관점에서 보면 존 하트필드의 포토몽타주는 다다가 아니었던 거지요. 하트필드가 전시나 도록에 언급되지 않았다는 사실에서 드러나듯이 말입니다.

HF: 루빈은 다다를 라우센버그와 존스가 활동한 시기에 등장한 오브제와 아상블라주라는 프리즘을 통해서 봤습니다. 루빈의 다다 전시에 앞서 윌리엄 자이츠(William Seitz)는 뉴욕현대미술관에서 〈아상블라주 미술〉전(1961)을 기획했죠. 뒤샹, 슈비터스, 조지프 코넬, 라우센버그와 같은 미술가들이 이 전시에서 다뤄졌습니다.

RK: 우리가 짚고 넘어가야 할 것은 루빈이 언제나 그린버그와 대화를 했다는 점입니다. 루빈은 자신이 들어선 길이 잘못되지 않았으며, 초현실주의뿐만 아니라 다다에도 가치 있는 모더니즘의 실천이 존재했다는 사실을 그린버그에게 설득하려 했죠. 정확하게는 그린버그에게 간청하고 있었던 겁니다.

BB: 그리고 앨프리드 바에게도요. 아닌가요?

YAB: 우리의 다다와 초현실주의에 대한 논의에 두 가지를 덧붙이고 싶습니다. 하나는 루빈이 전시를 기획한 것도 뉴욕의 네오초현실주의의 흐름에 대한 대응이었다는 점입니
■ 다. 예를 들어 루빈이 보기에 올덴버그의 초기작인 물렁물렁한 오브제는 이브 탕기와 관련된 것이었죠. 그것들을 병치한 데에서 루빈의 생각을 엿볼 수 있는데, 팝과 관련해서는 언제나 그린버그와 반대 입장이었습니다. 루빈은 팝을 옹호했어요. 그가 초현실주의에서 역사적 선례를 발견함으로써 이 새로운 작품에 대한 자신의 관심사를 정당화시킬 수 있었다면 그것은 일종의 전략인 셈이죠.

BB: 존스를 매개로 한 마그리트처럼요.

YAB: 그렇습니다. 이 시기의 다다와 초현실주의에 대한 다시 읽기에서 또 하나 짚고 넘어갈 것은 돈 애즈(Dawn Ades)와 데이비드 실베스터(David Sylvester)가 런던에서 기획한 전시입니다.

HF: 10년 후, 그러니까 1978년의 일이었죠.

YAB: 그래요. 전적으로 잡지를 바탕으로 한 최초의 자료전이었죠. 그들이 자신들의 운동에서 무엇을 결정적인 수단으로 생각했는지를 탁월한 방식으로 보여 준 전시였습니

▲ 서론 2　　● 1924, 1930b, 1931b　　▲ 1987　　● 서론 2, 1920, 1937c　　■ 1961

다.(그 잡지들이 대중적으로 유통되지는 못했습니다만.)

RK: 제가 〈광란의 사랑〉전을 준비하면서 깨달은 사실 가운데 하나는 어느 누구도 그런
▲ 잡지, 예를 들면 《미노토르》 같은 데 실린 글을 읽어 본 적이 없다는 사실입니다. 이렇게
흥미로운 자료들이 존재했지만 전혀 주목받지 못했던 것이죠.

BB: 지금까지 우리가 살펴본 이 모든 논의에서 알 수 있듯이, 미국 아방가르드가 재정립
될 때 국가 정체성의 관점에서 그처럼 체계적으로 정의됐다는 사실이 놀랍습니다. 정치
적 국제주의와 아방가르드 국제주의 모두 뉴욕 아방가르드를 구성하는 것으로 완전히
역전됐죠. 그 명칭만 해도 그렇습니다. 뉴욕 화파니 미국 미술이니 하는 등등 말입니다.

YAB: "미국 회화의 승리(The Triumph of American Painting)."

BB: 그래요. 그것은 전적으로 담론의 승리였죠. 그것이 미술가들의 탓이라고는 생각지
않습니다.

HF: 그래도 일부 미술가들은 그 승리를 반겼을 테죠.

YAB: 하지만 만족하지 못한 사람들도 있었죠. 뉴먼은 그것을 완강하게 거부했습니다.

HF: 그러나 이런 승리의 선언은 부분적으로는 보상적인, 말하자면 소망을 실현시켜 주
는 것이 아니었을까요? 제2차 세계대전 무렵 유럽 미술보다 자신들이 뒤졌다고 열등감
● 을 느낀 미국 미술가들이 많았으니까요. 고르키나 초창기 폴록처럼 말이죠.

BB: 저는 언제나 그런 주장이 싫었습니다. 제가 보기엔 당시에도 미국 모더니즘은 패나
복잡했으니까요.

■ **YAB**: 그리고 초현실주의가 뉴욕에 상륙하고 그 신비가 벗겨지자마자 열등감 콤플렉스
는 거의 사라집니다.

HF: 그러나 초창기만 해도 초현실주의의 영향력은 막강했습니다. 그리고 폴록이나 그
의 동료들은 스티글리츠로 대표되는 미국 초기 모더니즘에 의존하지 않았습니다.

BB: 왜 미국의 초기 모더니즘은 삭제되거나 망각됐을까요? 그린버그와 그 밖의 비평가
는 물론, 우리를 포함해 여러 세대를 거치며 왜 거듭거듭 그렇게 된 걸까요? 우리 모두
폴록에서부터 미국 모더니즘 미술의 시작을 논하는 경향이 있습니다. 그것이 어떻게 유
래됐고 왜 국가 정체성에 호소했는지를 이해하게 되면, 열등감 콤플렉스에 대한 논쟁은
더 흥미로울 것 같은데요.

RK: 그러나 국제적인 관계는 그 이전부터, 그리고 일찍이 존재하지 않았습니까? 1953
년 뉴욕현대미술관이 국제위원회를 설립했던 것을 예로 들 수 있습니다. 일찍감치 그들
은 유럽 미술로 자연스럽게 합류하고자 했던 것입니다. 이런 위원회의 활동이 활발해지
면서 마셜 플랜과 더불어 진행된 문화 제국주의적 모더니즘이라는 관념을 부추기는 결
과를 가져왔죠.

YAB: 그런 움직임은 훨씬 이전에도 있었습니다. 처음에는 뉴욕현대미술관 밖에서 이뤄
진 전후 미국 국무부에서 주최한 전시를 예로 들 수 있습니다. 1946년 10월 메트로폴리
탄미술관에서 〈전진하는 미국 미술(Advancing American Art)〉전이 열린 후 전시 작품은 두

그룹으로 나뉘어 순회전 길에 오릅니다. 하나는 쿠바와 남미를 순회한 소규모 전시였고,
다른 하나는 파리와 프라하 같은 유럽 국가들의 수도를 순회하는 대규모 전시였습니다.
어쨌든 이 전시에는 스티글리츠 그룹으로 대표되는 미국 모더니즘 1세대의 작품이 포
함됐지만, 전반적으로는 뚜렷한 기준이 없었습니다. 토머스 하트 벤턴이나 벤 샨과 같은
미술가들도 이 전시에 포함됐으니까요. 이 전시는 비록 미국에서는 논란이 많았지만 유
럽에서 거둔 외교적 성과는 상당히 성공적이었습니다. 어떤 국회의원은 세금이 그렇게
쓰이는 것에 매우 격렬하게 항의했습니다. 국무부의 이 정책은 1957년까지 실행됐지만
'공산주의 성향을 띤 미술'에 대한 저항이 심해지면서 갑자기 중단되고 맙니다. 뉴욕현대
미술관의 국제위원회가 실질적인 활동을 시작한 시점은 바로 이런 배경에서였죠.

BB: 멋진 우회입니다. 프롤레타리아 문화 영역에서 국제적 아방가르드에 대한 꿈으로,
그리고 거기에서 다시 국무부와 뉴욕현대미술관의 국제위원회로.

주1 각각 Serge Guilbaut, *How New York Stole the Idea of Modern Art: Abstract Expressionism,
Freedom, and the Cold War*(Chicago and London: University of Chicago Press, 1983)와 T. J. Clark,
Farewell to an Idea(New Haven and London: Yale University Press, 1999) 참고.

주2 페터 뷔르거, 『전위예술의 새로운 이해』, 최성만 옮김 (심설당, 1986)

주3 마이클 프리드, 「미술과 사물성」, 『현대미술과 모더니즘론』, 이영철 엮음(시각과 언어, 1997).
"결국 이것의 결과는 영구 혁명의 성립에 지나지 않을 것이다. 그 혁명은 끊임없는 급진적인 자기비
판으로 기울어진다는 점에서 영구적이다. 그런 관념이 정치학의 영역에서 실현되지 않았음은 그리
놀라운 일은 아니다. 그러나 내가 보기에 지난 세기 모더니즘 회화는 이런 용어들로 기술될 수 있는
상황으로 전개된 듯하다."

▲ 1924, 1930b ● 1942a ■ 1942a, 1942b

roundtable

1945–1949

1945

데이비드 스미스가 「일요일의 기둥」을 제작한다. 구축 조각은 전통적인 미술의 수공예 원리와 현대 제조업의 산업 원리를 동시에 보여 준다.

원시적인 면과 청교도적인 면이 정확하게 반씩 있는 데이비드 스미스(David Smith, 1906~1965)의 「일요일의 기둥」[1]은 40년대 구축 조각의 형식과 기법이 갖고 있는 양가성을 완벽하게 보여 준다. 토템폴 형태의 이 작품은 미국 중서부에서 엄하게 자란 스미스의 기억(교회 성가대나 일요일 가족 만찬 같은 것들)을 수직으로 배열했으며 꼭대기에는 속박에서 벗어난 성적(性的) 의미를 담은 새를 올렸다.

단조로 모양을 만들어서 용접 후 채색한 강철 오브제는 스미스가 30년대 중반에 작업에 입문할 당시 통용되던 조각 양식의 기법적 특징을 전적으로 수용하고 있다. 다시 말해 이 작품은 10년대 중반 ▲파블로 피카소의 콜라주에서 발전해 20년대 후반 훌리오 곤살레스(Julio González, 1876~1942)의 작품에서 절정에 달한 입체주의적으로 구축된 조각의 맥락 속에 있다. 당시의 용접한 금속 구축물에는 곤살레스가 "공간 드로잉"이라 부른 시각적 개방성을 보여 주는 구부러진 돌출부와 휜 선을 사용하고 있는 작품[2]도 있었지만, 일상 속의 금속성 사물을 임의로 모아 조립한 작품도 있었다. 피카소의 「여인 두상」[3]에서처럼 사람 머리를 표현하기 위해 주방용 정수기를 사용한 것이나 1914년의 입체주의 작품 「압생트 잔(Absinthe Glass)」에서 설탕 숟가락이 가장 중요한 요소로 사용된 경우가 그런 예이다. 그리고 발견된 오브제의 형식 연구에서 비롯된 이런 경향은 비약적으로 발전해 오브제가 일으키는 심리적 여운으로 나아갔는데, 초현실주의자들 ●은 이것을 콜라주나 아상블라주처럼 조각에 대한 완전히 다른 맥락 속에서 탐구했다.

콜라주 입상

초현실주의자들은 구축으로서 조각(sculpture-as-construction)을 형식적인 변이와 기법적인 변이, 두 가지로 나눴다. 형식적인 변이는 전통 조각에 대항하는 입체주의의 독창적인 방식인 공간 드로잉이라는 개념을 폐기하겠다는 초현실주의자들의 의지 표명, 즉 석조나 브론즈 주조의 폐쇄된 부피에 대한 물신화와 관련돼 있다. 조각 작품을 만들기 위해 어떤 오브제를 택한 이유가 형식적인 차원이 아니라 심리적 연상 때문이라면, 그 오브제의 형태나 재료가 무엇이어도 상관없었다. ■금속 파편과 철망뿐 아니라 유리병과 모피를 씌운 찻잔까지도 모두 가능했다. 살바도르 달리가 루브르 박물관의 비너스 상을 복제한 다

1 · 데이비드 스미스, **「일요일의 기둥 Pillar of Sunday」, 1945년**
강철과 페인트, 77.8×41×21.5cm

▲ 서론 3, 1912 ● 1931a ■ 서론 1

음 넣었다 뺐다 할 수 있는 작은 서랍을 일렬로 끼워 넣어 제작한 작품 「서랍이 있는 밀로의 비너스(Venus de Milo with the Drawers)」(1936)는 초현실주의 조각이 어떤 방식으로 열린 형태의 구축 조각이 지닌 모더니즘적이고 형식적 신조를 위반하는지 보여 주는 대표적인 예이다.

기법적인 부분에서의 변이는 이렇다. 무의식의 심연을 파헤치고자 한 초현실주의자들은 그 심연을 세련된 고급문화와 합리주의적인 현대 기술에 모순되는 것으로 이해했다. 무의식적인 것은 본질적으로 원시적인 것이라고 본 초현실주의자들은 사물들을 서로 연결하고, 걸고, 접착제로 붙여서(구슬부터 깃털, 통조림 깡통에 이르기까지 이것저것 모아서 손으로 붙임) 임의적이고 사물 집적(集積)적인 원시 미술에서 무의식이 가장 설득력 있게 구체화된다고 보았다. 따라서 **구축**을 강조하는 입체 ▲ 주의 기반의 조각이 (블라디미르 타틀린이나 나움 가보의 작업처럼) '공간 드로잉'을 강철과 유리 같은 건축적 형식으로 해석하여 고도로 산업화되고 기술 공학적인 모델로 나아갔다면, 초현실주의는 구축을 **브리콜라주**(bricolage)로 전개시켰다. 즉 손 가는 대로 아무렇게나 만든 것 같고

3 · 파블로 피카소, 「여인 두상 Head of a Woman」, 1929~1930년
철과 혼합매체, 100×37×59cm

2 · 훌리오 곤살레스, 「머리를 빗는 여인 Woman Combing Her Hair」, 1936년
연철, 132.1×34.3×62.6cm

▲ 1914, 1921b, 1937b, 1955b

비합리적으로 보이며 연상 작용을 일으키는 원시적의 형태로 재해석했다.

40년대 중반 스미스 작품의 구조적 질서를 지배하는 토템, 유년기 강렬한 기억을 더듬는 작가의 욕망, 새처럼 전통적인 방식으로 양감이 있는 구상적인 형태를 만들고자 하는 의지 등, 그의 작품도 이런 맥락에서 중요하다. 평생에 걸친 스미스의 작업이 수공예적인 것/구상적인 것과 산업적인 것/추상적인 것이 대결 구도를 형성하고 있었던 것도 이 설득력 있는 설명의 연장선에서 파악할 수 있다.

스미스의 50~60년대 작품 「탱크토템」 연작에서 이런 점이 가장 명백하게 드러난다.[4] 작품 제목의 '토템'이 여전히 정서적 내용을 고집하고 있음을 보여 준다면, '탱크'는 이 연작에서 스미스가 처음 사용한 산업 재료, 정확하게는 보일러 탱크 뚜껑을 가리킨다. 탱크는 모더니즘에 대한 스미스의 열망, 즉 추상과 기술에 대한 그의 욕망을 드러내는 것이다. 이렇게 나타난 모델 간의 대결 구도에서 스미스 조각의 가장 중요한 형식적 관심이 드러나는데, 그는 이후의 작업에서 추상과 토테미즘을 독특한 자신만의 방식으로 결합시켰다.

토템은 인간 주체의 정체성을 좌우하므로 보호해야만 하는 실제 사물이나 동물로서 대단히 중요한 의미가 부여된 것이기에 근본적으

4 • 데이비드 스미스, 「탱크토템 V Tanktotem V」, 1955~1956년
광택 처리한 강철, 245.7×132.1×38.1cm

「희생(Sacrifice)」(1950) 혹은 「연회(The Banquet)」(1951) 같은 훨씬 구상적인 작품에서 이미 실험한 적 있는 형태인데, 이 작품에서도 희생 제물인 인간 존재도 암시하는 정물 아상블라주를 위한 좌대가 된다. 사각의 수평면, 그 위에 오직 하나의 접점만으로 균형을 잡으며 수직으로 서 있는 I-빔, 그리고 그 위에 수직으로 세워진 보일러 탱크 뚜껑, 이렇게 세 요소의 끝부분을 용접해서 만든 이 '형상'은 대부분의 각도에서 하나의 일관된 구상적 형태로 파악되지 않고 대신 기하학적 형태들의 모임으로 보인다. 특히 액자처럼 보이는 가운데가 뚫린 큰 사각형은 마치 미술가가 이 틀을 통해 봐야만 작품에 정확하게 접근할 수 있다고 암시하는 것만 같다. 그러나 틀의 중심축에서 벗어나서 관람자의 시점이 달라지면, 토템 오브제의 초점은 신기루처럼 사라지고 강철의 물리적 특성(예를 들면 돌출하는 I-빔)이 부각되면서 토템 오브제는 '그림' 밖으로 밀려나 사라져 버린다.

「볼트리 볼튼 XXIII」은 부피 중심의 조각을 거부하고, 동일하거나 유사한 윤곽이 직각으로 교차하면서 가장 명료한 형태의 오브제를 만든다. 현대적 재료와 제작 방식을 고수하는 스미스의 작업 특성상 ▲ 이 작품은 구축주의처럼 보이지만 실은 구축주의 모델을 거부하고 있다. 타틀린이나 로드첸코, 가보가 안이 비치는 그물망이나 투명한 플라스틱을 이용해 추구한 문자 그대로의 투명성은 좀 더 뚜렷한 개념적 투명성을 위한 물질적 수단에 불과하다. 형태나 제작 모두에서 기술 공학의 합리성을 모방해 동일한 모형에서 뽑아낸 반복적인 형태

로 구상적이며 따라서 토테미즘은 추상미술과는 상극이라고 할 수 있다. 단, 조각가가 토템 오브제를 '보호하기' 위해 일종의 시각적 위장의 형식을 취하는 경우, 즉 특정 시점에서만 식별할 수 있는 사물의 심리적 형태(gestalt)를 해체한 경우에만 추상미술과 관계를 가질 수 있다. 이런 작업은 매달고 살짝 떼어놓는 처리 같은 용접이나 캔틸레버(외팔보) 등의 산업 기술로만 달성할 수 있는 공학의 위업에 의해서만 가능하다.

토템과 터부

이처럼 "튀어나오기도 하고 은폐되기도 한 토템 오브제"라는 주제는 스미스의 후기 조각에 지속적으로 나타나는 유기적 구조의 외관으로 이어진다. 발견된 강철 파편을 용접해서 만든 「볼트리 볼튼」 연작(1962~1963)이나 광택을 낸 스테인리스 다면체를 모아서 만든 「큐비스(Cubis)」 연작(1961~1965)은 가장 후기작이면서 또한 가장 추상적인 작업들이다. 예를 들어 「볼트리 볼튼 XXIII」[5]에서 보이는 제단 모양의 원시적인 받침대는 스미스가 「정물 두상 II(Head as a Still Life II)」(1942),

5 • 데이비드 스미스, 「볼트리 볼튼XXIII Voltri-bolton XXIII」, 1963년
강철 용접, 176.5×72.7×61cm

▲ 1914, 1921b

도 마찬가지다. 러시아 구축주의자들의 부피 개념은 작품의 동시적·집단적 경험의 가능성을 강조했으며 어떤 위치에서 봐도 전체를 알아볼 수 있는 공적인 것이 될 수 있도록 했다. 반면 스미스의 독특한 방식인 이동하는 초점은 그의 토템을 주관성의 영역에 위치시킨다.

50년대 후반, 구축 조각을 비평의 영역으로 끌어들인 미국의 비평▲가 클레멘트 그린버그만큼 전후 미국과 유럽의 조각에 자리잡은 양가성을 유려하게 표현한 사람도 없다. 그는 조각의 "진수"는 기술적인 측면에서 근대적인 부피 개념과 상관이 있다고 주장하면서, "촉각적 표면은 최소로 줄이면서, 가시성을 최대한 증대시키는 것이 목표인 '엔지니어링' 기술은 자유롭고 **총체적인** 의미에서 조각 매체에 속한다. 구축자-조각가는 말 그대로 철사줄 단 한 가닥만으로도 허공에 그림을 그릴 수 있다."고 말했다. 이 말은 그린버그가 "엔지니어링"의 객관성을 버리고 그 자신이 "신기루"라고 부른 시각 현상의 주관주의를 받아들이고 있음을 보여 준다. 그린버그는 새로운 기술 덕택에 "중력의 법칙과 무관하고 오직 빛의 변화만 있는 공간의 연속성과 중립성" 안으로 열린 형태를 풀어 놓을 수 있다고 보았으며, 이 사실을 바탕으로 그 귀결은 '반(反)환영주의를 다시 제자리로 되돌려놓는' 시각성(opticality)의 형태라고 주장했다. 그러나 이는 보기에 따라(특히 미니멀리스트에게는) 앞뒤가 안 맞는 결론이었다. 어쨌든 당시의 그린버그는 「우리 시대의

조각(Sculpture in Our Time)」(1958)에서 "사물의 환영 대신에 양상의 환영이 나타난다. 즉 물질은 형태도 없고, 무게도 없이 오로지 신기루처럼 시각적으로 존재한다."고 했다.

'시각성'의 극단적 주관성은 「볼트리 볼튼 XXIII」을 이해하기 위해서는 시점이 중요하다는 점을 강조하기 위해 사용된 열린 '틀'과 연관돼 있다. 이 특수한 사각형은 '바람직한' 면을 보여 주지 않는다. 왜냐하면 이 틀은 시각 영역과 촉각 영역을 대립시킬 뿐 아니라, 한 번에 한 사람만 그 틀과 정확히 직각인 위치에서 틀을 통해 작품을 볼 수 있으므로 집단적이면서 동시에 작품의 의미로 연결되는 것을 거부하기 때문이다. 형식적으로 데이비드 스미스를 가장 많이 계승한 영국 조각가 앤서니 카로(Anthony Caro, 1924~2013)는 이후 이와 같은 시점에 대한 강조를 계속 진척시켜 나갔다.

이 점은 카로의 「마차」[6] 같은 작품에서 가장 잘 드러난다. 이 작품은 2.4미터 정도 대각선 방향으로 떨어진 채 서로 마주보고 있는 두 개의 큰 평면과 그 사이를 이어 주는 바닥의 휜 강철 파이프로 구성돼 있다. 두 평면은 반짝거리는 시각적 망 또는 스크린을 만드는 넓은 금속 망과, 그 망의 세 변을 받치고 있는 강철 버팀대로 이루어졌다. 이 버팀대들은 금속 망의 좌측 상부나 우측 하부 모퉁이를 막고 있다. 만약 관람자가 작품 속 공간으로 들어와 각 부분을 자세히 관

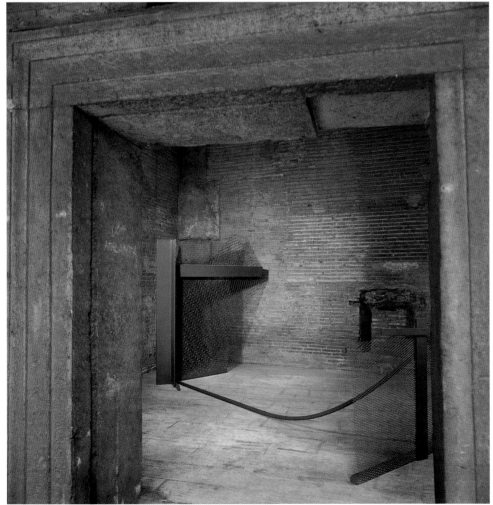

6 • 앤서니 카로, 「마차 Carriage」, 1966년
파란색으로 칠한 강철, 195.5×203.5×396.5cm

찰할 수 있어서, 작품의 크기가 관람자의 촉각적 경험을 자극한다면, 푸른색으로 칠해진 금속 망은 의심할 여지 없이 비물질적이고 시각적인 조건에 의해 물리적이고 촉각적인 조건을 재수용한다고 볼 수 있다. 이 작품의 의미는 관람자가 조각 주위를 돌아다니면서 관람하다가 두 금속 망을 받치고 있는 강철 버팀대가 합쳐져서 하나의 '틀'처럼 보이는 순간에 발생한다. 이 순간 작품의 물리적 공간은 무너지고 순수하게 시각적인 단일 시점의 작용에 의해 조각은 재창조된다. 그러나 대상이 갖고 있는 물리적 개방성 때문에 이런 '의미'(응집성에 대한 추상적 진술, 즉 게슈탈트 심리학의 '프래그난츠'라고 이해할 수 있는 것)는 각기 다른 시점에서, 마이클 프리드의 표현을 빌리자면 "작품 그 자체가 전체적으로 완전히 드러나는 매 순간" 조각에 엄습한다. 프리드는 그린버그의 시각성 개념을 염두에 두고 쓴 유명한 글 「미술과 사물성(Art and Objecthood)」(1967)에서 카로 작품에 대한 경험을 시각장 그 자체의 동시성과 즉각성으로 규정하고 있다.

말하자면, 저절로 끊임없는 창조 그 자체에 이르는 지속적이고 총체적 **현재성**(presentness)이 우리가 경험하는 **순간성**(instantaneousness)이라는 것이다. 우리가 대단히 예민하다면 너무나 짧은 단 한순간에 모든 것을 볼 수 있고 그 작품을 철저히, 그리고 충분히 경험할 수 있으며, 작품에 대해 확신을 가질 수 있다.

프리드가 「미술과 사물성」에서 던진 도전장은 구축 조각의 계승자라 주장하는 미술가들을 두 부류로 분리시켰다. 하나는 수공예를 연상시키는 덧칠한 색과 독특한 아상블라주가 특징인 스미스와 카로의 수공으로 제작한 용접 조각이고, 다른 하나는 산업 생산 방식으로 제작된 미니멀리스트들의 조각으로, 도색 기술(에나멜, 플라스틱)과 수열적 생산에 몰두한다. 그러나 미국의 존 체임벌린(John Chamberlain, 1927~2011)과 파리의 아르망이나 세자르에게서 훨씬 더 염세적인 세 번째 부류의 작업을 찾아볼 수 있다. 시각주의자(opticalist)이건 미니멀리스트이건 간에 앞에 두 입장은 현대적 재료와 생산 방식에 약호화되어 있는 가능성들에 대하여 긍정적(positive)이고 심지어 유토피아적인 관점을 표명한다. 그러나 세 번째 부류는 '구축'과 '생산'을 결합하고, 예정된 퇴락과 폐기라는 결론을 제시한다.

사실 미술 작업의 재료 중 하나인 발견된 오브제는 처음에 구축 조각에서 시작돼서 초현실주의의 브리콜라주를 거쳐, 체임벌린의 조각에서처럼 소비사회의 황폐한 흔적을 나타내는 작업으로 이어졌다. 체임벌린은 자동차 차체의 레디메이드 표면을 이용하고 소모성 폐품에 지나지 않던 일그러진 고철 뭉치를 회생시켰다. 형식 자체에 모더니즘 조각의 담론의 역사 전체가 담겨 있는 역설적인 「벨벳 흰색」[7] 같은 작품에는 한 덩어리로 뭉쳐 있는 부피에 대한 담론과 속이 보이는 구축에 대한 담론 간의 긴장, 합리화된 구조와 초현실주의적 돌발 행위 사이의 대립, 그리고 '아우라'가 박탈된 대량 생산된 오브제와 아우라가 있는 유일무이한 오브제 사이의 구분뿐만 아니라 손으로 칠한 색채와 산업적 색채의 구분을 보여 준다. 그러는 동안, 이 작품

7 · 존 체임벌린, 「벨벳 흰색 Velvet White」, 1962년
채색된 크롬 도금 강철, 205.1×134.6×124.9cm

은 조각 담론의 역사가 생산에서 소비로, 구축에서 레디메이드로 전환되면서 조각이라는 범주 자체가 사라져 가고 있음을 알려 주는 것 같다. 아마 도널드 저드가 특수한 매체로서 조각은 생명을 잃었음을 선언하는 「특수한 사물(Specific Objects)」에 체임벌린의 작품을 도판으로 넣은 것은 바로 이런 이유에서였을 것이다. RK

더 읽을거리

로잘린드 크라우스, 『현대 조각의 흐름』, 윤난지 옮김 (예경, 1998)
Michael Fried, "New Work by Anthony Caro," "Caro's Abstractness," and "Art and Objecthood," *Art and Objecthood* (Chicago: University of Chicago Press, 1998)
Clement Greenberg, "Sculpture in Our Time" and "David Smith's New Sculpture", *The Collected Essays and Criticism, Vol. Four: Modernism with a Vengeance, 1957–1969*, ed. John O'Brian (Chicago and London: University of Chicago Press, 1993)

▲ 1965 ● 1960a ■ 1935 ▲ 1965

1946

장 뒤뷔페가 곧 '앵포르멜'이라 불리는 전후 프랑스 미술의 새로운 분변적 경향을 보여 주는 '오트 파트'를 전시한다.

"다다이즘 다음은 카카이즘(cacaism, caca는 어린아이 말로 똥, 더러운 것을 의미한다.-옮긴이)이다." 프랑스의 비평가 앙리 장송(Henri Jeanson)이 1946년 5월 파리의 르네 드루앙 갤러리에서 열린 장 뒤뷔페의 전시 〈미로볼뤼스 마카담 사(社), 오트 파트(Mirobolus, Macadam & Cie, Hautes Pâtes)〉에 대해 한 말이다. 풍자적인 논조로 유명한 주간지 《르 카나르 앙셰네(Le Canard enchaîné)》에 실린 이 말은 뒤뷔페 전시에 대한 일반적인 반응을 정확히 전달하고 있다. 좌파와 우파 모든 진영에서 뒤뷔페의 '분변학(scatology)'에 대한 혐오에 찬 비명 소리가 들려왔다. 뒤뷔페가 언론의 비난을 받은 것은 이번이 처음은 아니다. 1년 반 전인 1944년 8월, 파리 해방 직후에 열린 첫 번째 개인전에서도 도시의 삶을 풍부한 색채로 그려 낸 그의 신원시주의적인 작품은 유아적이고 서툰 작업이라는 조롱을 받았다. 그러나 1944년 10월 살롱 드 라 리베라시옹에서 열린 피카소 전시를 둘러싼 소동을 제외한다면, 1905

▲ 년 야수주의 스캔들 이후 1946년 뒤뷔페의 전시보다 더 프랑스 미술계에 충격을 던진 전시는 없었다.

장송의 익살스러운 평가는 뒤뷔페의 작품을 노골적으로 '쓰레기'라고 비난하던 비평가들의 빈정거림보다 설득력은 떨어졌지만 그가 다다이즘을 언급한 것은 전후 파리의 독특한 상황과 관계가 있다. 당시 파리 시민들은 수치심에 사로 잡혀 있었다. 이것은 홀로코스트 자행에 대한 인간성 일반에 대한 수치심이기도 했지만 나치 집단에 동조한 프랑스 자신에 대한 수치심이기도 했다. 공산당이 스스로를 "75000명이 총살당한 당"이라며 순교자로 포장하고 "프랑스 르네상스의 당"이라고 부른 탓인지, 미술가들과 지식인들은 공산당을 일종의 도덕적 희망으로 받아들였다.(피카소가 가장 대표적인 예다.) 그러나 해방 이후 공산당이 배후에서 지휘한 '과거 청산(épuration)' 작업('인민' 재판과 작가들에 대한 처형 등)에 공포를 느끼고 있던 사람들에게 공산당이 매혹적일 리 없었다. 이런 과거 청산은 30년대 후반의 스탈린주의적

● 숙청을 떠올리게 했고, 이것은 공산당이 '사회주의 리얼리즘'을 예술가들에게 점점 더 강요하기 시작하면서 더 악화됐다.

뒤뷔페는 이런 독선에 관심이 없었다. 그렇다고 초현실주의의 꿈나라냐, 추상주의의 유토피아냐 하면서 아방가르드들이 피상적으로 대립(그는 이 대립을 동전의 양면으로 보았다.)했던 전쟁 이전의 상태로 돌아가길 원한 것도 아니었다. 해방만큼이나 정치적으로 흥분된 분위기 속에서 미술의 전략이 어떠해야 하는가 따위의 논의가 들어설 여지는 없었다. 나치는 인간을 마음대로 쓰고 버릴 수 있는 물건인양 다뤘고(1945년 봄, 시체더미나 머리카락이 쌓여 있는 수용소의 사진 기록들이 파리로 쏟아져 들어왔다.) 이런 인간성의 추락은 히로시마와 나가사키 원폭 투하에서 다시 확인됐다. 재건의 시기에 미술에게 요구되는 것은 인간성을 회복하고 승화하고 재확인하는 것이었는데, 이것은 정치적 '과거 청산'을 미학의 영역에서 실천하는 것이었다. 청산과 단죄는 복수를 하겠다는 단순한 충동을 숨긴 부정직한 행위임에도 불구하고 도덕성을 고양시키는 효과가 있었다. 이런 배경에서 볼 때 인간성에 대한 절망에서 탄생

▲ 한 다다의 도발은 반항을 위한 유용한 모델로 여겨졌다. 그러나 이런 도발도 당시의 전례 없는 공포 앞에서는 건방지게 보일 뿐이었다.

값싼 색지 인쇄물을 네 겹으로 접은 〈미로볼뤼스……〉전 카탈로그에는 뒤뷔페가 쓴 「작가가 몇몇 반론에 응하다(The Author Answers Some Objections)」라는 글이 실려 있었다. 당시 여러 잡지에 재수록된 이 글은 몇 달 후 뒤뷔페의 첫 저서이자 가장 주목할 만한 『모든 장르의 아마추어들에 대한 안내서(Prospectus aux amateurs de tout genre)』에 「진흙의 복권(Rehabilitation of Mud)」라는 제목으로 다시 발표됐다. 마지막에 붙여진 이 제목이 널리 알려지면서 결과적으로 뒤뷔페 전체의 기획을 요약하는 문구가 됐지만, 이 제목은 글 본래의 논쟁적인 태도

● 를 흐릿하게 만들었다. 탈숙련화의 문제를 제기한 이 글에서 뒤뷔페는 본인의 전시에 나온 작품을 제작하는 데 어떤 특별한 재능도 필요치 않다면서, "여기서는 손으로, 저기서는 스푼으로" 작업했음을 강조했다. 비록 말로는 이 도발이 의도적이었음을 부인했지만, 뒤뷔페는 좀 더 이른 시기의 모더니즘에서 사용된 대립적인 기법들을 빌려, 전시 중인 작품에서 제시된 것보다 훨씬 급진적인 제스처들을 제안함으로써 새로운 한계에 도전했다. "단색의 진흙"으로만 된 회화의 구상이 그 예다. "더러운 것"에 대한 매혹을 문제 삼으려는 이들에게 뒤뷔페는 다음과 같이 답했다. "무슨 명분으로 (희소성 때문인 것은 제외하고) 인간은 조개 목걸이는 걸치고 거미줄은 걸치지 않는가, 무슨 명분으로 여우 털은 괜찮고 여우 내장은 안 되는가? 무슨 명분인가? 나는 알고 싶다. 평생 인간의 벗인 더러운 것, 쓰레기, 오물은 인간에게 더 소중한 것이 될 만하지 않은가? 그리고 그것들의 아름다움을 일깨우는 것이 인간을 위한 일이 아닌가?"

▲ 1906 ● 1934a ▲ 1916a, 1920 ● 1968b

1 • 장 뒤뷔페, 「권력 의지 Volonté de Puissance」, 1946년
캔버스에 유채, 116×89cm

비평가들은 아름다움에 대한 이 언급을 고의적인 도발로 읽었다. "단색의 진흙"에 비난을 집중한 비평가들은 뒤뷔페의 언급을 그대로 인용해 배설물을 연상시키는 "더러운 것, 쓰레기, 오물"이라는 이름을 붙였다. 이것은 갈색/회색의 다양한 재료로 된 두꺼운 임파스토(두꺼운 반죽이란 의미의 '오트 파트')로 전신이나 4분의 3정도의 인물상을 그린 뒤뷔페의 회화 자체에서 기인한 것이기도 했다.[1] (낙서화처럼 그려진 인물들이 모두 정면이나 측면을 향하고 있는 등) 삼차원에 대한 암시를 전혀 찾아볼 수 없는 그의 작품은 확실히 아이들이 그린 그림을 암시한다. 그러나 어린아이 그림의 장난스러운 소박함이 느껴지지 않으며, 색은 날것의 재료로 대체됐다. 대부분의 비평가들은 이것을 삶의 기쁨이 더 이상 존재하지 않음을 의미하는 것으로 해석했지만 뒤뷔페가 의도한 것은 "잘 읽히길" 거부하는 것이었다.

그러나 뒤뷔페의 몇 안 되는 지지자들은 진흙의 복권이 '문명'의 종말 선언이 아니라, 반대로 대재앙이 휩쓸고 간 자리에 남은 잔해 위에서 유일하게 발견할 수 있는 구원의 전략을 제시하고 있다고 생각했다. 진흙을 복권시키는 일은 새롭게 시작한다는 것으로 백지에서가 아니라 역사의 바로 그 지점에서, **이전** 사회에서부터, 그리고 이전 사회가 **가지고** 있던 것에서 시작한다는 것을 의미했다. 이것은 시간이 지나야만 아이러니가 드러나는 변증법적 꼬임 속에서 일종의 '과거 청산'을 실행하는 것이었다. 뒤뷔페가 자기 작품의 물질성이 실재적인 것의 잡동사니와 소음 같은 것이라 한 것은 자연적인 대상의 복잡함에는 "발견해야 할 질서"가 있음을 말하는 것이었다. 이것은 뒤뷔페
▲의 '마티에리즘'과 조르주 바타유(George Bataille, 1897~1962)의 '비속한 유물론'이나 '비정형(formless)' 개념 사이의 차이를 명확하게 보여 준다. 바타유에게 물질은 담론적인 범주나 체계적인 사유, 또는 시적인 치환 그 어떤 것으로도 틀 지울 수 없는 것이며, 이미지의 승화 기능에 완강하게 저항하고 반칙을 통해 이미지의 힘을 빼앗아 버리는 것이다. 물질을 복권시키기 위해 물질의 비정형성 속에서 어떤 질서(이미지)를 발견하는 것은 바타유가 비정형적인 것의 임무로 기획했던 비속화(debasement) 작용과 대립된다.

뒤뷔페가 카탈로그에 게재한 글은 전반적으로 반죽의 여러 구성요소가 지닌 "암시적인 힘"을 설명하고 있다. 카탈로그에는 미셸 타피에(Michel Tapié)가 전시 작품에 대해 쓴 작은 책이 딸려 있었는데, 그의 과장된 글은 신뢰할 수도 없고 오늘날의 관점에서는 지루하기까지 하다. 그러나 작품에 대한 뒤뷔페의 상세한 캡션은 인상적이다. 그것들은 미술관 카탈로그를 흉내 내서 작품의 재료를 간단히 설명하고 있지만, 대개는 요리와 관련된 은유적인 표현법을 사용했다. 「무슈 마카담(Monsieur Macadam)」에 대해서는 "전체적으로 연백분(흰색 안료)과 자갈이 섞인 진짜 타르로 칠했다. 인물상에 두껍게 바른 버터 같은 흰 반죽은 타르를 만나 마치 중고 해포석 담배 파이프처럼 토스트 빵의 색을 낸다."고 썼다. 「마담 무슈(Madame mouche)」는 "어떤 곳은 윤기가 없고 어떤 곳은 빛나는 거친 물질, 혹은 요리되고 유리화된 것 같다. 캐러멜, 가지, 블랙베리 젤리, 캐비어 색을 띠고, 끈적이는 설탕 시럽의 색과 광택이 여기저기에서 보이는 달걀흰자의 구멍으로 장식된

▲ 1930b, 1931b

아르 브뤼

한스 프린츠호른의 연구서 『정신병자의 조형 표현』에 영향을 받은 뒤뷔페는 제네바의 정신의학자 샤를 라담(Charles Ladame)이 수집한 정신병자들의 미술을 처음 접한 후 아르 브뤼(art brut, 브뤼는 '조잡한' 또는 '가공되지 않은'의 의미로 '세련된' '문화적'인 것의 반대)라는 이름으로 부족미술, 나이브 아트, 민속 미술뿐만 아니라 정신병자들의 미술품을 수집하기 시작한다. 그는 브르통, 장 폴랑, 샤를 라통, 앙리-피에르 로셰, 타피에와 함께 1948년에 아르 브뤼 협회를 만들고, 르네 드루앵 갤러리에서 첫 전시를 개최했다. 전시를 위해 쓴 뒤뷔페의 「문화 예술보다 나은 아르 브뤼」에서 그는 아르 브뤼 미술가를 모든 관례에서 벗어난 낭만주의적인 천재의 급진적인 판본으로 만들었다.

우리는 이 용어를 통해 예술 문화에 상처받지 않은 이들이 만든 작품을 이해할 수 있다. 그 작품에서 흉내 내기는 (지식인 활동과는 반대로) 거의 아무런 역할을 하지 못한다. 이 미술가들에게 주제, 재료 선택, 전환의 수단, 리듬, 글쓰기 방식 등, 모든 것은 그들 깊숙한 곳에서 나오는 것이지 미술에 대한 고전적이거나 유행하고 있는 생각에서 오는 것이 아니다. 우리는 절대적으로 순수한 미적 작용의 목격자이다. 이 미적 작용은 모든 국면에서 오로지 미술가의 충동에 의해 가공되지 않고 원시적(brut)이 되며 완전히 재발견된다.

클레처럼 뒤뷔페도 정신병자의 미술을 순수한 '깊이'로 돌아가는 것이라고 이상화했다. 그러나 클레와 달리 그는 이 깊이가 미술의 **기원**이며, 거기에서 구원을 얻을 수 있다고 생각지 않았다. 대신 그는 그런 깊이를 미술 **외부**로 정의하고 그곳으로 돌아감으로써 미술의 문화적 공간들을 위반할 수 있을 것이라고 생각했다. 그러나 뒤뷔페가 "이 구분은 …… 이치에 맞지 않는다. 도대체 누가 정상이란 말인가?"라며 정상적인 것과 비정상적인 것 간의 대립을 없애려 했을 때조차, 브뤼(brut)한 것과 문화적인 것 간의 대립('문명'을 위반하기보다는 긍정하는 대립)은 재확인될 뿐이었다. 또 그 정신병자들은 뒤뷔페의 생각처럼 "상처받지 않기"는 커녕, 외상으로 인한 심리적 불안을 인체의 왜곡을 통해 드러냈다. 눈과 입이 확대돼 있거나 신체 다른 부분에 새겨져 있는 식이다. 뒤뷔페는 자신의 미술에서 이런 분열을 반복했다. 이처럼 혼란스럽게 표현된 신체 이미지는 자기 방향 상실이라는 분열증적 느낌을 불러일으킨다. 이것은 뒤뷔페가 원했던 "절대적으로 순수한 미적 작용"과는 거리가 멀었다.

▲ 1965

형상"이라고 묘사했다. 이처럼 작품 설명은 다른 감각에 대한 시각의 우위성, 또는 최소한 육체에서 분리된 시각의 단독성에 도전하는 한편의 작은 산문시가 된다.(서구 형이상학의 이런 측면을 비판한 모리스 메를로-퐁
▲티의 『지각의 현상학』이 1945년에 출간됐다.) 그러나 결국 이 반데카르트주의는 중단되는데, 뒤뷔페가 반죽의 촉각적인 감각을 음식 이미지로 번

역하면서 여전히 은유가 지닌 재중심화의 힘, 즉 게슈탈트(형태)의 환영적인 힘에 기댔기 때문이다.

식량난이 전후 파리를 짓누르고 있는 상황에서, 부조처럼 보일 정도로 강한 회화의 임파스토에서 음식이 연상되는 것은 우연이 아니다. 뒤뷔페는 비평가들이 이런 구강적인 특질을 추적할 수 있는 여건을 만들어 주었다. 파리 문학계의 친구들과 안면 있는 인사들의 초상화만으로 구성된 1947년 10월의 전시와 관련된 글에서 그는 호사스러운 생과자보다 수수한 빵이 좋은 이유를 설명하면서 글을 시작했다.(또다시 뒤뷔페의 주안점은 일상적인 것의 미와 관련된다.) 그러나 그림의 반죽을 묘사하는 데 음식을 언급한 최초의 작가는 시인 프랑시스 퐁주(Francis Ponge)였다. 뒤뷔페의 1945년 4월 석판화 전시 카탈로그 서문을 쓰기도 했던 퐁주는 미술에 대한 첫 번째 글에서 뒤뷔페가 몹시 흠모하던 장 포트리에(Jean Fautrier, 1898~1964)의 임파스토 회화에 대해 다음과 같이 썼다. "그의 작품 일부는 장미 꽃잎이고 일부는 카망베르 치즈를 발라 놓은 것이다."

고의적으로 시각을 좌절시키기

뒤뷔페와 포트리에는 내키지는 않았지만 퐁랑이 '앵포르멜(informel)', 즉 타피에가 '아르 오트르(art autre, 다른 미술)'라 명명한 운동의 창시자로 선정됐다. 그리고 세 번째 '창시자'는 원래 이름이 볼프강 슐체(Wolfgang Schulze)인 독일인 망명자 볼스(Wols, 1913~1951)의 차지가 됐다.(볼스의 사후에 이런 꼬리표가 붙었다.) 1945년 12월 드루앵 갤러리에서 열린 볼스의 세밀화 수채화 전시는 거의 주목을 받지 못했다. 같은 갤러리에서 열린 포트리에의 「인질(Otages)」 전시 직후에 열린 전시였는데, 생물 형태적 형상으로 채워진 볼스의 추상 풍경에서는 파울 클레의 영향이 너무나 명백하게 드러났기 때문이다. 그러나 볼스가 유화 작업을 시작하자 상황은 변했다. 1947년에 열린 볼스의 두 번째 개인전은 대성공을 거두었다. 장-폴 사르트르(Jean-Paul Sartre, 1905~1980)가 볼스에 대해 「손가락과 비(非)손가락(Fingers and Non-fingers)」이라는 글을 쓴 것은 1963년의 일이었지만 그전에도 그가 형이상학적 위기를 겪고 존재의 우연성을 증명하고자 한 전형적인 '실존주의' 미술가라는 점에 대해서는 누구도 부인하지 않았다. 알코올중독자로서의 삶, 자동기술적인 회화 제작 과정, 그림에서 보이는 발작적인 제스처 같은 '진실성'의 징후를 근거로 사르트르는 볼스를 "그 자신이 필연적으로 실험의 일부분이라는 사실을 이해한 실험가"로 묘사했다. 그러나 이런 인상적인 주장에도 불구하고, 대부분의 볼스의 추상 작품[2]은 (때로는 여성의 음부처럼 생긴) 소용돌이 형상의 중심에서 강력한 빛이 전 방향으로 발산되는 형상이었다. 따라서 볼스의 미술은 '내면 읽기'를 제안하는 것, 즉 '상상적인' 태도를 취해 무(無)의 심연을 응시해야 할 우리의 책임을 면제해 주는 것이었다.

볼스의 무한한 환각을 드러내는 이 작업들은 뒤뷔페의 '오트 파트'(오트 파트의 분변학은 이제 충격적 전략이 되기에 너무 조잡해 보였다.) 소동에 힘입어 별안간 성공을 거두긴 했지만, 「인질」을 전시한 포트리에의 1945년 10월 전시가 불러일으킨 불쾌함 또한 알게 모르게 볼스의 성공에

한몫했다. 포트리에와 뒤뷔페가 동일한 지적 환경에 속해 있고, 같은 갤러리에서 전시했으며 같은 비평가들에 의해 변호됐다는 사실 때문에 이 둘 간의 차이는 너무 오랫동안 가려져 있었다. 다만 색에서는 두 미술가의 차이가 분명해 보였는데, 뒤뷔페는 눈부신 색채에서 진흙으로, 포트리에는 정반대로 진화했기 때문이다.

1945년 1월, 장 폴랑의 부탁으로 쓴 퐁주의 「인질에 대한 노트(Notes sur les Otages)」는 그해 10월 드루앵 갤러리에서 열릴 포트리에의 '인질' 연작 전시회 서문으로 쓰일 예정이었다.(폴랑의 「과격분자 포트리에(Fautrier l'enragé)」는 포트리에의 1943년 전시 카탈로그에 실렸다.) 그러나 서문으로 앙드레 말로(André Malraux, 1901~1976)의 짧은 글이 선택됐고, 퐁주의 이 훌륭한 글은 1946년 초에 단행본으로 출간됐다. 포트리에의 오랜 지지자이자 1933년에 그의 미술에 대해 글을 쓴 적이 있는 말로는 당시 대단한 평판을 누리고 있었기 때문에 그의 글이 우선적으로 채택된 것은 당연해 보인다. 그러나 상업적 계산이나 홍보 효과만이 서문을 바꾼 유일한 이유는 아닌 것 같다. 왜냐하면 폴랑도 동의했듯이 퐁주의 글은, 포트리에의 작품만큼이나 사람들을 불편하게 만들었기 때문이다.

포트리에는 (수용소의 실상이 낱낱이 드러나기 전임에도 불구하고) '인질'을

2 • 볼스, 「새 Bird」, 1949년
캔버스에 유채, 92.1×65.2cm

▲ 1922, 1925c ● 1959c

▲ 1935

3 · 장 포트리에, 「인질의 머리 22번 Head of a Hostage no. 22」, 1944년
캔버스에 종이 반죽과 유채, 27×22cm

통해 당시 모든 이들을 괴롭히던 문제를 직접적으로 제기했다. 그리고 오직 퐁주만이 포트리에의 작품에서 그 문제를 거론하며 어떻게 공포의 나치 통치기를 볼거리로 만들지 않으면서 미술을 통해서 다룰 수 있을까 물었다. 이 연작은 포트리에가 1943년 게슈타포를 피해 파리 외곽의 정신병원에 숨어 있던 당시, 주변 숲속에서 독일 당국이 무작위로 차출한 민간인을 고문하고 즉결 처형하는 소리를 듣고 그리기 시작한 것이다. 이 그림의 출발점이 시각적인 것이 아니라 총소리나 울부짖음 같은 청각적인 것이었다는 사실은 포트리에가 그런 극악무도한 행위를 다루는 독특한 방식을 어느 정도 설명해 준다. 반복성을 강조한 포트리에의 작업은 확대 해석하면 나치의 극악무도한 행위가 지닌 통계적이고 공장의 조립라인 같은 특성을 강조한 것이라고 볼 수 있다. 단조롭게 일렬로 늘어선 40개 내지 그 이상의 그림들은 대부분 크기가 작고 모두 동일한 방식으로 그려졌으며, 숫자가 매겨진 「인질」 혹은 「인질의 머리」 같은 제목을 달고 있다.[3] 그러나 이 제목에서 암시되는 공포는 작품 이미지에서는 드러나지 않는다. 주제라고 알려진 것과 그것이 눈에 보이지 않는다는 것 사이의 이런 이항대립은 1945년 전시에는 빠진 '인질' 연작 중 더 큰 크기의 작품인 「총살(Le Fusillé)」, 「가죽 벗겨진 자들(L'Ecorché)」, 「유대인 여인(La Juive)」, 「오라두르-쉬르-글란(Oradour-sur-Glane)」(교회에 피신해 있던 수백 명의 여성과 어린이들을 나치가 산 채로 태워 버린 사건이 일어난 마을 이름, 이 작품의 최초의 제목은 「대학살」이었다.)에서 더욱 심화된다.

이 모든 작품들은 동일한 특징을 갖고 있었다. 비평가들을 가장 불편하게 만든 점은 이 작품들이 나치 점령기 동안 포트리에가 발표

4 · 장 포트리에, 「유대인 여인 Jewess」, 1943년
캔버스에 종이 반죽과 유채, 73×115.5cm

한 풍경화나 정물화와 형식적으로는 거의 구별되지 않는다는 것이었다. 이와 같은 방식은 1940년경 포트리에가 지난 수십 년간 유지해 온 유화와 어두운 색조를 모두 포기하면서 확립된 것이었다. 테이블에 수평으로 놓고 미리 파스텔로 얇게 덧칠한 캔버스(아니면 캔버스에 덧댄 종이)에 작업하는 포트리에는 미장이이자 빵을 반죽하는 파티셰였다. 그는 주걱으로 석고처럼 보이는 흰색 재료 덩어리를 넓게 발라 모호한 형태(「인질의 머리」를 예로 들면 대략 타원의 형태)를 만들고 그 반죽이 굳기 전에 위에 다양한 색채의 파스텔 가루를 뿌리거나 붓으로 약간의 윤곽을 만들어 장식했다. 이렇게 완성된 이미지는 언제나 캔버스 중앙에 몰려 있으며 거의 해독할 수 없는 이미지로, 얼룩진 배경 중심에서 부조처럼 형상의 윤곽이 드러났다.

색채의 선택(분홍색, 자주색, 터키색처럼 값싼 석판 인쇄물에서 볼 수 있는 다채로운 사탕 색깔), 그리고 색채와 질감 사이의 명백한 구분이라는 두 요인으로 인해 가짜 같고 키치 같은 느낌이 강하게 전달된다. 폴랑은 1943년에 이와 같은 데코룸에 대한 기이하지만 고의적인 위반에서 충격을 받았다.(당시 그는 이를 두고 화장품의 크림과 메이크업을 언급했다.) 그러나 그는 포트리에의 미술이 장식적이고 불필요한 기교를 보여 준다는 비난에서 포트리에를 변호해야 한다고 생각했다. 말로도 처음에는 불편하게 느꼈지만, 포트리에가 20년대 후반부터 갈색조로 계속 그려 온 가죽이 벗겨진 토끼나 다른 정물화를 보자 마음이 누그러졌다. 이 작품들은 고야를 연상시켰다. '인질' 연작에서 포트리에가 피를 연상시키는 색 대신 점차 "고통과는 아무런 합리적 연관성이 없는" 색조를 쓰기 시작한 점을 지적하면서 말로는 이렇게 질문했다. "정말 확신하는가? 부드러운 분홍색과 초록색 같은 색에서 불안을 느끼지는 않는가?"

말로와 폴랑 모두 포트리에의 회화에서 느껴지는 싸구려 같은 유혹을 어떻게 다뤄야 할지 몰랐다. 포트리에의 지지자 중에서 퐁주만이 환희와 공포의 결합에서 그의 작품이 갖는 힘이 나온다는 점을 이해했다. 퐁주는 「노트(Note)」에서 바타유(포트리에는 바타유의 성애 소설 『에두아르다 부인(Madame Edwarda)』에 삽화를 그린 적이 있다.)의 분변학적인 구상에 대해 언급한 적이 있는데, 바타유는 마르키 드 사드가 "가장 아름다운 장미를 가져오게 한 다음 그 꽃잎을 따서 거름으로 가득 찬 도랑에 던져 버리는 장면"을 떠올린 적이 있었다. 퐁주가 카망베르 치즈에 대해서 말할 때, 그는 자신의 시대를 염두에 두고 있었지만 그 이미지는 비슷하다. 뒤뷔페의 복권과 달리, 포트리에의 키치는 염세주의적이고 허무주의적인 모독이었다.

뒤뷔페는 작품의 캐리커처가 지닌 광포함으로 관람자의 예상을 뒤엎어 버리거나, 혹은 평범한 경로를 벗어나 무형상에서 형상으로 나아가길 거부하는 방식으로 승화의 궤적에서 벗어나곤 했다. 50년대 초의 그로테스크한 '여인의 신체(Corps de dames)' 연작은 그 첫 번째 전략에 속한다. 여기서 서양 미술의 모든 누드 전통은 '형이상학적' 허풍으로 밝혀지고 허물어진다.[5] 구겨진 은박지나 파피에 마셰로 만든 달 표면의 지도처럼 보이는 50년대 후반과 60년대 초기에 제작된 전면적인(all-over) 작품 「재료학(Matériologies)」은 그 두 번째 방식이

5 • 장 뒤뷔페, 「메타피직스 La Métafisyx」, 1950년 캔버스에 유채, 116×89cm

다. 그러나 드물긴 하지만 은유(어머니인 자연을 뜻하는 여성, 고향을 뜻하는 캔버스)는 언제나 살며시 끼어들어 있다. "숨 막히는 문화"에 대항해 수많은 평론을 발표했던 뒤뷔페는 결국 프랑스 공화국의 공식 미술가가 됐다. 이와 대조적으로 포트리에는 작업을 통해 고급미술의 가식에 대한 경멸을 꾸준히 드러냈다. 심지어 그는 반 고흐에서 뒤피에 이르는 모더니즘 미술을 복제하는 작업들을 모순적이게도 "다수의 원본들"이라고 부르기도 했다. 그는 자신을 표현주의(혹은 앵포르멜) 미술가로 보기를 원하는 사람들의 (포트리에의 말을 빌리면) "조제 방식"을 거부하고, 죽기 전까지 나쁜 취향에 대한 가장 빛나는 기념비를 만들었다. 퐁주는 다음과 같은 문장으로 글을 끝맺는다. "포트리에로 인해 '아름다움'이 다시 돌아온다." 즉 미는 오직 인용부호 속에서만 돌아올 수 있는 것이다. YAB

더 읽을거리

Curtis L. Carter and Karen L. Butler (eds), *Jean Fautrier* (New Haven and London: Yale University Press, 2002)

Hubert Damisch, "The Real Robinson," *October*, no. 85, Summer 1998

Jean Dubuffet, *Prospectus et tous écrits suivants*, four volumes, ed. Hubert Damisch (Paris: Gallimard, 1967–91) and "Notes for the well read" (1945), translated in Mildred Glimcher, *Jean Dubuffet: Towards an Alternative Reality* (New York: Pace Publications and Abbeville Press, 1987)

Rachel Perry, "Jean Fautrier's *Jolies Juives*," *October*, no. 108, Spring 2004

Francis Ponge, *L'Atelier contemporain* (Paris: Gallimard, 1977)

Jean-Paul Sartre, "Fingers and Non-Fingers," translated in Werner Haftmann (ed.), *Wols* (New York: Harry N. Abrams, 1965)

1947ₐ

라슬로 모호이-너지가 시카고에서 사망한 지 1년 후, 요제프 알베르스가 노스캐롤라이나 블랙마운틴 칼리지에서 '변형' 회화를 시작한다. 미국에 수입된 바우하우스 모델이 다양한 예술적 명령과 제도적 압력에 의해 변형된다.

1933년 권력을 잡은 나치는 모더니즘 디자인의 본보기를 제시한 학
▲ 교 바우하우스를 강제로 폐교시켰다. 초대 학장인 발터 그로피우스 (Walter Gropius, 1883~1969)는 1928년에 이미 이곳을 떠났고, 곧이어 포르쿠르스(Vorkurs, 예비 과정)를 담당하던 라슬로 모호이-너지(László Moholy-Nagy, 1895~1946)가 떠났다. 그의 후임은 요제프 알베르스(Josef
● Albers, 1888~1976)였다. 베를린에 정착한 모호이-너지는 새로운 재료, 사진, 광학 기계, 다양한 형태의 디자인(주로 도서와 전시)에 대한 실험을 계속했으며, 영화, 연극, 오페라 제작에도 모험적으로 참여했다. 1934 년 세력을 확장하는 나치즘을 피해 암스테르담으로 이주한 모호이-너지는 1년 뒤 런던으로 옮겼으며 1937년에는 유럽을 완전히 떠나 이제 막 생긴 시카고 뉴바우하우스의 학장이 됐다.(원래는 그로피우스에게 학장직을 맡아 줄 것을 요청했으나 그로피우스는 이미 하버드 건축학과장으로 가기로 돼 있었다.) 예술산업협회라 불리는 일군의 후원자와 사업가들이 세운 이 학교는 협회가 주식을 잘못 운용하는 바람에 1년 만에 문을 닫게 됐다. 그러나 모호이-너지는 빠듯한 재원을 동원해 1939년 학교를 다시 열고 스쿨 오브 디자인으로 이름을 바꿨다. 뉴바우하우스와 거의 같은 교수진이 포진한 이 학교에는 러시아 태생의 미국 조각가 알렉산더 아르키펭코(Aleksander Archipenko, 1887~1964), 헝가리의 이론가 죄르지 케페시(György Kepes), 미국 철학자 찰스 모리스(Charles Morris)가 포함돼 있었다. 예전에 바우하우스에 있던 헤르베르트 바이어(Herbert Bayer, 1900~1985)와 알렉산더 (산티) 샤빈스키(Alexander
■ (Xanti) Schawinsky, 1904~1979), 프랑스 추상주의자 장 엘리옹(Jean Hélion, 1904~1987)도 뉴바우하우스의 교수 명단에 있으나 초창기에는 강의하지 않았다. 1944년에 인스티튜트 오브 디자인으로 다시 이름을 바꾼 이 학교는 오늘날에는 일리노이 공과대학에 소속돼 있다.

이외에도 바우하우스를 새롭게 되살리려는 시도들이 몇 있었다. 알베르스는 1933년 후반에 노스캐롤라이나의 블랙마운틴 칼리지에 포르쿠르스를 변형시켜서 도입했고, 1927~1929년에 바우하우스
◆ 에서 수학한 스위스의 미술가이자 건축가 막스 빌(Max Bill, 1908~1994)은 1950년 서독에서 울름조형대학을 출범시켰다. 이 둘은 서로 다른 문제의식에서 출발하여 각자 나름대로의 환경에 적응했다. 알베르스는 드로잉과 색에 관한 교육 과정을 인문대학에 통합시킨 반면, 빌은 재건이 한창인 전후 독일을 위해 테크놀로지가 강조된 디자인을 전

면에 내세웠다. 모호이-너지는 한때 좌파 미술가 및 디자이너와 어울리던 사회주의자였으나, 시카고에 와서는 미국 컨테이너 주식회사의 회장이자 인스티튜트 오브 디자인의 이사장인 월터 P. 팹케(Walter P. Paepcke) 같은 기업가와 일했으며 만년필로 유명한 파카 같은 회사를 위해 디자인을 하기도 했다. 경제적인 필요성은 차치하더라도 이렇듯 바우하우스의 이념이 방향을 바꾼 사실을 어떻게 이해해야 할까?

눈을 뜨게 하기

▲ 모호이-너지에 대해서는 그가 초기에 쓴 책 『재료에서 건축으로(Von Material zu Architektur)』(1929)에서 몇 가지 단서를 얻을 수 있다. 1932 년에는 영역본 『새로운 비전: 재료에서 건축으로(The New Vision: From Material to Architecture)』가 출간됐다. 20년대 내내 독일과 소련에서 활발히 전개되던 사진에 관한 논쟁에 열중한 그는 원근법을 적용한 회화
● 가 르네상스의 특징인 것처럼 사진은 현대의 특징이며, 예술은 이런
■ '새로운 비전'에 따라 다시 사유돼야 한다고 주장했다. 또 "미래의 문맹은 카메라와 펜을 사용하지 못하는 자일 것이다."라고 쓰기도 했다. 모호이-너지는 "사진적 비전의 여덟 가지 변형"으로 추상적 비전(카메라가 불필요한 포토그램), 정확한 비전(르포르타주), 고속 비전(스냅 사진), 저속 비전(장시간 노출), 강화된 비전(마이크로 사진), 침투적 비전(엑스레이), 동시적 비전(포토몽타주), 왜곡된 비전(원판이나 프린트를 다양하게 조작)을 열거했는데, 그중 몇은 과학에도 영향을 미쳤다. 기술적인 측면에서만 본다면 이런 '새로운 비전'의 이념은 사회적·경제적·정치적으로 다른 조건을 지닌 미국 기업에 의해 상대적으로 쉽게 수용될 수 있었다. 또 이 책에서 모호이-너지는 포르쿠르스에 대해 기술하고 다양한 재료의 형식적인 잠재력에 대해 설명했으며, 조각의 진화에 대해 개괄적으로 설명했다.(윤곽대로 깎았거나 속을 비웠거나 모델링한 조각, 구멍이 뚫렸거나 구축된 조각, 고정됐거나 매달린 조각, 키네틱 조각) 즉 그는 시각적 토대에 대한 교수법뿐만 아니라, 테크놀로지의 진보적 전망에 근거를 둔 거의 헤겔적인 역사 모델도 제공했다. 이런 이념 역시 새로운 테크놀로지를 실용적으로 교육하고 응용하려 애쓰는 미국에서 환영받았다. 결국 모호이-너지는 그의 유토피아적인 열망에도 불구하고 모더니즘 디자인을 교육하고 또한 착취하는 방법을 제안한 셈이다.

뉴바우하우스의 포르쿠르스는 이전 바우하우스에서처럼 재료·도

▲ 1923 ● 1928b, 1929 ■ 1937b ◆ 1957a, 1957b, 1959e, 1967c ▲ 1928b ● 1929 ■ 1935

구·구축·재현을 분석하는 한편 새롭게 과학·사진·영화·디스플레이·광고를 강조했다. 모호이-너지는 수업계획서에 "우리의 관심은 새로운 유형의 디자이너를 양성하는 것이다."라고 썼는데, "미술가"나 "장인(匠人)"이 아니라 디자이너라고 한 점에 주목할 필요가 있다. 새로운 유형의 디자이너란 "과학과 기술 분야의 전문 교육"을 "인간의 근본적인 욕구"와 결합시킬 수 있는 사람이다. 이렇듯 기술 과학과 인간 생물학의 결합, 노동 및 지식의 분업과 "보편적 조망"의 결합이라는 아득한 종착점은 모호이-너지가 미국적으로 변형시킨 바우하우스의 유토피아가 됐다. 이후 그가 발표한 「교육과 바우하우스(Education and the Bauhaus)」(1938), 「미래는 전인(全人)을 원한다(The Future Needs the Whole Man)」, 「기술 진보에 맞설 것이 아니라 더불어서(Not Against Technical Progress, but With It)」 같은 글의 제목도 이런 내용을 말해 준다. 막연한 변증법 속에서, 모호이-너지는 기술 과학의 전문화 이면에서 복원된 통일성의 유토피아를 찾으려 했다. 미술공예운동을 벌인 선배들과 달리, 모호이-너지는 기술 과학의 전문화를 거부하기보다는 오히려 포용했다. 모호이-너지가 볼 때는 오로지 기술 과학의 전문화라는 "새로운 비전"을 통해서만 "전인(全人)"이 다시 완성될 수 있었다.

오늘날 우리는 인간 생명의 생물학적 기초가 다시 주목받는 상황에 직면했다. 이런 기초로 되돌아가야만 우리는 신체적 문화, 음식, 거주, 산업의 영역에서 기술적 진보를 최대한 활용할 수 있고 전체적인 생명의 도식을 다시 철저하게 정돈할 수 있다.

이런 기획은 제2차 세계대전 탓에 그 어느 때보다 더 절박한 것이 됐다. 『새로운 비전』의 개정판 『움직이는 비전(Vision in Motion)』(51세에 백혈병으로 사망한 다음해인 1947년 출판)에서 모호이-너지는 "협력을 통해 모든 전문지식을 하나의 통합 체계로 구현"할 수 있는 일종의 디자인 문화 국제 연합을 제안했다. 마지막까지 모더니스트였던 모호이-너지는 자신의 유토피아가 이데올로기적 목적으로 변질될 수 있으리라고 생각하지 못했다. 모더니즘의 관점에서 볼 때, 그의 말년기의 미술, 특히 뒤틀린 플렉시글라스와 크롬 조각[1]은 재료에 충실하고 창의적인 형식을 지닌 것이었다. 그러나 어떤 관점에서는 (예전에 테오 판 두스뷔르흐가 청년 모호이-너지에 대해 경고한 것처럼) 형식 '실험주의'만을 위한 것으로 보이며, 또 어떤 관점에서는 기업의 연구·개발 사업(새로운 재료 연구, 새로운 상품 개발)의 일환처럼 보인다.

베를린 바우하우스가 1933년 폐교된 직후, 존 앤드류 라이스(John Andrew Rice, 1888~1968)의 주도하에 소규모의 교수진이 모여 노스캐롤라이나 애슈빌 근처 언덕배기에 블랙마운틴 칼리지를 개교했다. 예술을 중심으로 커리큘럼을 마련한 이 학교는 심지어 1학년 학생의 필수 과목으로 예술을 택했다. 그리고 1927년, 앨프리드 바와 바우하우스를 방문한 적이 있는 뉴욕현대미술관의 건축 부문 큐레이터 필립 존슨의 추천을 받아 요제프 알베르스와 아니 알베르스 부부가 교수진으로 초빙됐다. 이들은 미국에서 강의한 첫 번째 바우하우스 출신 작가였는데, 처음에는 영어가 가능한 텍스타일 작가인 아니 요제프보

1 • 라슬로 모호이-너지, 「나선형 Spiral」, 1945년
플렉시글라스, 49×37.5×40cm

다 더 많은 주목을 받았다. 후에 요제프는 "내가 아는 거라곤 버스터 키튼과 헨리 포드밖에 없었다. …… 나는 영어를 못했다."고 회고했다. 이 학교에서 성취하고 싶은 것이 무엇이냐는 질문을 받자, 요제프는 더듬거리며 "눈을 뜨게 하고 싶다."고 말했다. 여기에서도 역시 '시각(vision)'이 모더니즘의 패스워드였다.

이 학교는 전인교육과 집단 참여를 강조했다. 역사학자 메리 엠마 해리스(Mary Emma Harris)는 다음과 같이 쓰고 있다. "진보적인 학교들이 그렇듯 블랙마운틴에서는 민주주의 원칙이 강의실에서도 적용될 뿐만 아니라, 더 나아가 학교의 전체 구조에도 적용됐다. 외부로부터의 어떤 법적인 통제도 존재하지 않았다. 이사도, 학과장도, 학생처장도 존재하지 않았다." 이런 구조는 유럽 바우하우스나 미국의 뉴 바우하우스보다 더 급진적인 것이었다. 블랙마운틴 칼리지는 30년대는 주목받지 못했지만(이때는 전교생이 180명 정도에 불과했다.) 40년대 중반부터 50년대 중반까지 미국 예술계에서 그 어느 단체보다 큰 영향력을 행사했다. 교수진으로는 알베르스 부부 외에도, 시인 찰스 올슨(Charles Olson)과 로버트 크릴리(Robert Creely), 연극사학자 에릭 벤틀리(Eric Bentley), 사진사학자 보몬트 뉴홀(Beaumont Newhall), 추상화가 일리야 볼로토프스키(Ilya Bolotowsky), 디자이너 알렉산더 샤빈스키(뉴바우하우스에도 참여했다.) 등이 있었다. 1944~1949년에 알베르스는 자신과 다른 취향과 교수법을 지닌 다양한 예술가 및 작가들로 여름학기를 편성했고, 이런 관행은 알베르스가 학교를 떠난 뒤에도 계속됐다. 교수진의 일부만 열거하자면 1948년, 1952년, 1953년에는 작곡가 존 케이지와 무용가이자 안무가 머스 커닝햄이 참여했고, 1951년엔 사진가 해리 캘러헌(Harry Callahan), 1948년에는 화가 윌렘 데 쿠닝, 1955년엔 시인 로버트 덩컨(Robert Duncan), 1945년엔 옛 바우하우스 멤버인 라이오넬 파이닝어, 1948년과 1949년엔 디자이너 버크민스터 풀러, 1950년엔 작가 폴 굿맨(Paul Goodman)과 비평가 클레멘트 그린버그, 1944년, 1945년, 1946년엔 발터 그로피우스, 1952년엔 화가 프란츠 클라인, 1944년엔 작곡가 에른스트 크레네크(Ernst Krenek),

▲ 1917b, 1928a ● 1927c

1946년엔 화가 제이콥 로렌스, 1945년엔 디자이너 앨빈 루스티그 (Alvin Lustig), 1945년과 1951년엔 화가 로버트 마더웰, 1944년엔 화가이자 비평가 아메데 오장팡, 1944년과 1945년엔 문화이론가 버나드 루도프스키(Bernard Rudofsky), 1944년엔 작곡가 로저 세션스(Roger Sessions), 1951년엔 화가 벤 샨, 1951년엔 사진가 애런 시스킨드, 1950년엔 화가 시어도어 스타모스(Theodore Stamos), 1951년, 1952년, 1953년엔 음악가 데이비드 튜더(David Tudor), 1952년엔 화가 잭 트보르코프(Jack Tworkov), 1945년엔 조각가 오시 자킨(Ossip Zadkine)이 참여했다. 여기서 수학한 학생 명단도 못지않게 인상적이다.(남성이 월등히 많지도 않았다.) 루스 아사와(Ruth Asawa), 존 체임벌린, 일레인 데 쿠닝(Elaine de Kooning), 로버트 드 니로(영화배우 로버트 드 니로의 아버지), 레이 존슨(Ray Johnson), 케네스 놀랜드, 팻 패스로프(Pat Passloff), 케네스 스넬슨, 로버트 라우션버그, 도로시어 록번, 사이 톰블리, 스탠 밴더빅(Stan Vanderbeek), 수전 웨일(Susan Weil) 등이 있었다. 교수진, 객원 교수, 학

▲ 생 사이의 만남은 케이지, 커닝햄, 튜더, 라우션버그의 협력 작업에서 볼 수 있듯이 서로에게 자극이 되었다.

모든 것에는 형태가 있다

이렇듯 평등을 표방하는 대학의 실험적 공동체에 알베르스는 자신의 모더니즘 작업이 지닌 분석적 엄격함을 도입했다. 드로잉 수업에서는 시각화의 기법을 강조했고, 디자인 수업에서는 비례, 등차수열, 등비수열, 황금비율, 공간 연구에 초점을 뒀다. 그 유명한 색채 수업에서는 물감이 아니라 공장에서 생산된 종이를 가지고 색채를 분석했다. 알베르스는 색채 심화 과정으로서만 회화를 가르쳤고, 그것도 대부분 수채화만 가르쳤다.(그는 바우하우스에서도 거의 그림을 그리지 않았다.) 모호이-너지를 연상케 하는 이론들을 통해 알베르스가 주장한 것은 "추상화(抽象化)는 인간 정신의 본질적 기능"이며, 이를 위해서는 "눈과 손을 단련시키는 교육"이 필요하다는 것이다. 그러나 모호이-너지와 달리 전문 디자인 학교가 아니라 문과대학의 맥락에서 바우하우스의 이념을 받아들인 알베르스는 그 이념에 두 가지 기본적인 수정을 가했다. 첫째, 좀 더 인간주의적인, 거의 괴테적인 면모를 덧붙였는데, 알베르스는 "모든 사물은 형태가 있고, 모든 형태는 의미를 지니고", 미술은 "형태의 근본 법칙에 대한 지식과 응용"에 관련돼 있다고 주장했다. 달리 말하면 알베르스는 형태, 즉 게슈탈퉁(Gestaltung)에 관한 오랜 관심을 통해 새롭게 시작된 시각에 관한 연구(그는 모호이-너지만큼 테크놀로지에 경도되지 않았다.)를 완성시켰다. 둘째, 알베르스는 바우하우스의 재료와 구조에 관한 분석을 (바우하우스에도 익히 알려진) 존 듀이 같은 철학자가 전개한 미국 실용주의 노선에 따라 재편했다. 예컨대, 블랙마운틴에서 알베르스는 예비 과정을 포르쿠르스가 아니라 베르크레레(Werklehre), 즉 '작업을 통한 교육' 또는 '행동을 통한 학습'이라고 불렀다. "베르크레레는 재료(종이, 판지, 금속판, 철사 등)에서 형태를 끌어내는 것이며, 재료의 가능성과 한계를 입증하는 것이다."라는 말에서 알 수 있듯이 그 목적은 바우하우스와 크게 다르지 않지만, 알베르스는 재료의 의미나 기능을 확정하기보다는 재료에서 형

태를 창안하는 것에 초점을 뒀다. 그는 낙엽과 달걀 껍데기 같은 비전통적인 재료와 발견된 사물들을 강의에 사용했으며, 본질보다는 외양에 관심을 가졌다. 그는 외양을 "재료가 드러나는 방식"이라는 의미로 마티에르라고 불렀는데, 이것은 서로 다른 표식, 빛, 설정에 따라 겉모습이 변화하는 방식이다.[2] 형태의 조합 및 색채의 상호작용에 유독 몰두한 알베르스는 색채를 나란히 늘어놓고 "색채들이 서로 영향을 미치고 변화하는 방식을 명백히 드러내려" 했다. 언젠가 알베르스는 서툰 영어로 "어떤 것도 한 가지인 것은 없다. 백 가지다."라며 "모든 예술은 속임수다."라고 했다. 안목을 키운다는 것은 부분적으로는 눈을 속이는 일이었고, 이렇듯 알베르스의 미술에 대한 일차적 관심은 "물리적 사실과 심리적 효과 사이의 불일치"에 놓여 있었다.

알베르스는 엄격한 선생님이었으며(1933~1949년에 블랙마운틴에서도 그랬고, 후에 디자인과가 된 예일 대학교 회화/조각과에서 학과장으로 재임한 1950~1958년에도 그랬다.) 그의 미술은 금욕적이고 환원적인 추상회화였다. 그러나 그의 작업은 늘 열려 있었고, 그의 교수법은 많은 학생들에게 영감을 주었다.(알베르스가 두 학교에 미친 영향은 그가 학교를 떠난 후에도 오랫동안 지속됐다. 50년대 블랙마운틴이 그랬듯, 60년대 예일은 미국 미술가들에게 중요한 교육의 장이었다.) 이런 열린 자세에서 다음의 두 가지를 이해할 수 있다. 첫째, 그는 세간의 오해와 달리 블랙마운틴의 아방가르드 진영(시인 올슨, 음악가 케이지, 무용가 커닝햄 등)과 그다지 대립하지 않았다. 눈의 훈련을 담당한 엄격한 독일인 알베르스는 시와 음악과 무용을 신체의 숨결, 변화무쌍한 우연, 상징적이지 않은 움직임과 통하게 만들고자 했던 요란스러운 미국인들과 대척점에 놓인 것처럼 보일 수도 있다. 그러나 알베르스와 케이지 둘 다 당시 부상하고 있던 표현적 **주관성**에 기반을

▲ 둔 예술(데 쿠닝, 클라인, 마더웰 등 블랙마운틴을 거친 몇몇 추상표현주의자들의 작업)

● 이나 극단적 **객관성**에 기반을 둔 예술(차후에 클레멘트 그린버그가 전개하게 되는 회화의 매체 특정적 모델)에 반대했다. 또 이 두 예술가는 각자의 방식대로 탐색과 실험에 실용주의적인 접근법을 도입했는데, 라우션버그와 톰블리 같은 블랙마운틴 학생들은 알베르스와 케이지의 이 낯선 조합이 탄생시킨 기이한 후손들이었다.(라우션버그는 소외감과 친밀감이 뒤섞

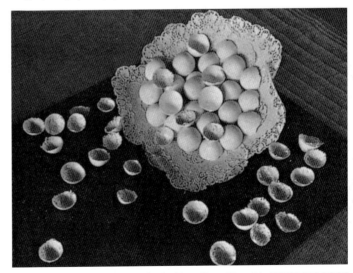

2 · 요제프 알베르스와 제인 슬레이터 마르키스(Jane Slater Marquis), 블랙마운틴 칼리지에서 달걀 껍데기를 사용한 마티에르 습작

인 회고조로 다음과 같이 말했다. "알베르스는 훌륭한 선생님이었지만 몹시 싫은 사람이었다. …… 그는 시각 세계 전반에 대해 가르쳤다. …… 내가 만난 선생님 중 알베르스는 가장 중요한 선생님이었지만, 확신하건대 그는 나를 가장 형편없는 학생으로 생각했을 것이다.") 요컨대, 알베르스는 전후(戰後) 미국의 선진 미술에서 블랙마운틴이 더없이 중요한 역할을 하도록 만든 화학작용의 가장 중요한 원소였다. 블랙마운틴은 구축주의적 충동, 즉 보는 행위, 재료, 형식, 구조에 초점을 맞춘 모더니즘과, 다다이즘적 충동(즉 관습을 거스르려는 아방가르드주의)이 화합된 도가니였으며, 이 학교를 통해 50~60년대의 수많은 주요 미술가들이 직간접적으로 배출됐다.

둘째, 알베르스는 모더니즘적 충동과 아방가르드적 충동을 화합시켰을 뿐만 아니라, 전쟁 이전과 이후의 다양한 추상 형식들, 특히 빛
▲ 과 색에 집중한 추상 형식들도 화합시켰다. 그는 바우하우스 초기에 철망을 붙인 유리 파편 아상블라주 창을 만들거나(이 작품은 이후 블랙마운틴 학생들의 마티에르 습작과 유사하다.), 독일 개인 주택에 쓰일 순색으로 된 유리를 만들기도 했다. 알베르스는 비평가 마짓 로웰(Margit Rowell)에게 술회하기를 "나는 직접적인 빛, 즉 표면 뒤에서 생겨나 표면으로 새어 나오는 빛으로 작업하길 바란다."고 했다. 빛을 부피감 있는 색으로 보는 이런 관심은 투명 유리와 불투명 유리를 모두 사용하던 초기 부조 작품(이 작품들의 줄무늬 구성은 같은 시기 부인의 텍스타일 작품과 유사하다.)을 통해 표현됐을 뿐 아니라, 빛나는 색채의 직사각형을 통해 은연중에 창문 형식을 고집한 후기 회화에서도 유지됐다. 그는 미국 남서부를 여행하다가 발견한 두 채의 벽돌집에서 '변형(Variant)' 회화(1947~1955)의 추상적 모티프를 얻었다. 이중의 좌우대칭 구성에 담긴 다양한 색상의 직사각형들이 등장하는 '변형' 연작은 곧장 알베르스의 가장 유명한 연작인 「정사각형에 대한 경의」(1950~1976)로 이어진다. 겹쳐진 순색의 정사각형을 그린 이 연작[3]에서 그는 물감을 직접 나이프에 짜서 사용했기 때문에, 물감들은 지지체(보통 메소나이트의 거친 면)에 평평하고 부드럽게 발라지면서도 충분히 빛을 발하고 있어서 앞으로 돌출되거나 뒤로 물러나는 깊이감을 형성한다. 하나의 그림에서뿐만 아니라 그림들 간에도 무수한 반복과 차이, 대칭과 반전이 존재한다. 형태에 대한 이 모든 실험은 색채의 상대적인 투명성, 강도, 깊이감, 개방성, 온기 같은 상호작용에 의존하고 있다. 알베르스는 "회화란 색채의 활동"이라고 말하곤 했는데, "아무런 '손의 흔적'을 남기지 않더라도 회화마다 성격과 느낌은 변한다."면서 "이런 모든 것이 조형적 구성의 수단으로서 색의 자율성을 입증한다."고 주장했다.

대학의 모더니스트

알베르스의 이런 관심은 이후 미술가들에게 다양한 영향을 주었다.
● 「정사각형에 대한 경의」는 청년기 프랭크 스텔라의 촘촘한 기하학적 캔버스를 앞질러 제시하는 듯하지만, 알베르스가 그림 내에 공간적 환영을 허용한 반면, 스텔라는 노출된 바탕의 흰 줄과 성형(shaped) 캔버스의 극단적인 깊이감을 통해 공간적 환영을 완전히 몰아냈다. 스텔라의 경우는 그의 유명한 말대로 "당신이 보는 것이 당신이 보는 것"이지만, 알베르스의 경우엔 결코 그렇다고 볼 수 없다. 알베르

스는 고유한 게슈탈트 형태에 관심을 가졌지만 "물리적 사실과 심리
▲ 적 효과 사이의 불일치"에도 상당한 관심을 보였다. **인식된** 형태와 **지각된** 형태 사이의 이런 간극은 미니멀리즘 미술가들이 작업의 대상으로 삼은 것이기도 하다.(예컨대, 1965년 로버트 모리스는 뉴욕의 한 갤러리에서 3개의 동일한 L자형 빔을 각각 다른 위치에 놓고 관람자들로 하여금 똑같은 직각으로 보기를 요구했다.) 또한 알베르스의 지각의 복합성에 대한 관심은 브리짓
● 라일리 같은 옵아트 작가들뿐만 아니라 로버트 어윈(Robert Irwin)이나 제임스 터렐 같은 라이트 아트 작가들에게도 영향을 미쳤는데, 이들 모두는 또한 미니멀리즘의 현상학적 탐구의 영향을 받은 작가들이었다. 로웰은 알베르스의 회화의 전형적인 "부드러운 발광(lambent incandescence)"에 대해 다음과 같이 썼다. "우리는 빛이 외부의 원천으로부터 인위적으로 투사되는 일종의 환영주의가 아니라 실재의 빛을 목격하는 것과 같다." 이것은 어윈과 터렐의 라이트 설치 작업과는 명백한 차이가 있다. 알베르스는 관람자를 압도하기 위해 조작되곤 하는 대규모의 공간에서 작업한 것이 아니라, 이젤 회화의 크기의 작업을 통해 세심하게 관람자와 내밀한 관계를 유지했기 때문이다.

그럼에도 불구하고, 모호이-너지와 알베르스가 남긴 가장 중요한
■ 유산은 '시각(Vision)'을 제시한 점이다. 시각을 주로 빛의 관점에서 연구한 모호이-너지는 테크놀로지 진화의 방식으로 시각을 이해했다.(이 방식은 60년대에 전개된 팝아트와 키네틱 아트라는 결실을 낳았다.) 알베르스는 현상학적인 방식으로 색의 관점에서 시각을 탐구했다. (앞서 말했듯이 이런 방식은 미니멀리즘, 옵아트, 라이트 아트로 분화됐다.) 그러나 더 중요한 사실은 두 사람이 이런 연구에 서로 다른 제도적 각색을 가했다는 점이다. 모호이-너지는 바우하우스 프로그램을 기술 공학 기반의 디자인 학교를 위한 도구로 재정비했고, 알베르스는 문과대학을 위한 도구로 재정비했다. 하워드 싱어만(Howard Singerman)이 『미술의 주체들: 미국 대학의 미술가 만들기(Art Subjects: Making Artists in the American University)』에서 주장했듯이, "시각 담론 및 이에 수반된 수사법들은 예술이 대학 캠퍼스에 수용되는 데 있어서 결정적인 것이다. 이는 전문화이자 동시에 민주화이다. 시각은 직업, 지역, 기술에 구애받지 않는다. 시각예술에 종사하는 사람은 세계의 모양을 만들고, 세계의 질서와 진보를 디자인한다." 모호이-너지와 알베르스의 이런 행보에 의해 과거 보자르의 '순수미술' 전통은 모더니즘의 '시각예술'로 변모했다. 시각예술은 다시 대학에 자리 잡았고, 인문학보다는 과학에 좀 더 근접한 것이 됐으며, 과학자와 미술가 모두 연구에 매진하므로 실험실의 과학자를 본떠 스튜디오의 미술가가 생겨났다.(이 유추를 표명한 사람은 뉴바우하우스의 죄르지 케페시였다. 후일 매사추세츠 공과대학에 진보시각연구센터를 설립한 그는 1944년의 저서 『시각의 언어(Language of Vision)』에서 "현대미술가의 임무는 시각적 이미지의 역동적 힘을 방출시켜 사회적 행동을 이끌어 내는 일이다."라고 썼다.) 이렇듯 미술가의 위치가 바뀌면서 교수법도 바뀌었고, 바우하우스는 이런 변화의 가장 훌륭한 전례가 됐다. 싱어만에 의하면 "학생들에게 시각의 질서, 이차원적 디자인과 삼차원적 공간 사이의 역학 관계, 재료(적어도 물감, 혹은 종이와 점토까지도)의 특성을 스스로 발견할 수 있도록 하는 과제들에서 미국의 바우하우스 교육의 태도와 차이점을 확인할

▲ 1908, 1913, 1915, 1947b, 1949a, 1957c, 1960b ● 1958 ▲ 1965 ● 1998 ■ 1955b, 1960c, 1964b

(좌측 세로) 1945-1949

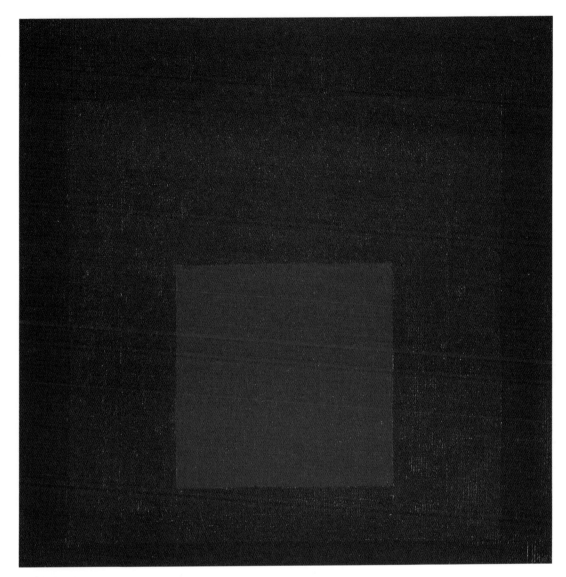

3 • 요제프 알베르스, 「정사각형에 대한 경의 Homage to the Square」, 1970년
메소나이트에 유채, 40.6×40.6cm

수 있다. 이는 동일한 것을 반복하는 아카데미와는 다르며, 현대의 연구 중심의 대학과 유사한 목표를 지닌다." 더불어 "바우하우스의 미술 교육과 미국에서의 미술 교육에서 끊임없이 재창조되는 시각으로서의 디자인은, 장(field) 또는 더 친숙하게는 회화 평면에서 재현된다. 그리드로 분할된 이 평면은 질서에 따라 법칙을 준수하는 직사각형이며, 미술의 근본 원리는 이것과 함께 이것에 준해서 시작된다. 직사각형은 시각예술로서의 모더니즘 교육을 표시해 주며, 아카데미적인 순수미술의 중심에 서 있던 인간 형상을 대체하는 동시에 포함한다."

바우하우스의 포르쿠르스와 전후 많은 대학에서 채택하여 기준이 되다시피 한 디자인 및 색채 수업 사이에 직접적인 관계가 있다고 할 수는 없다. 이보다는 변증법적 관점에서 보는 것이 훨씬 나을 것이다. 모호이-너지와 알베르스는 디자인과 색채 교육을 대대적으로 개혁했으며, 바우하우스의 이념을 보존하는 동시에 그 이념을 다른 아방가르드 모델들과 교류하게 하여 생산적으로 변형시켰다. 또 전후의 미술, 디자인, 교육에 끼친 모호이-너지와 알베르스 및 다른 유럽인들

의 중요한 기여를 살펴보는 것은 "미국 회화의 승리" 같은 종류의 발언처럼 현대미술이 파리에서 뉴욕으로의 옮겨 갔다는 식의 단순하고 오래된 논리들을 좀 더 복합적으로 사고하는 계기가 된다. 여러 차이와 단절에도 불구하고, 대륙과 대륙을 가로질러 전후 여러 시기를 관통하는 연속성도 분명 존재한다. 이 연속성은 계속된 변화에도 불구하고 미술 작업, 산업디자인, 교육 방법의 수준에서 존재해 왔다.　　HF

더 읽을거리

Josef Albers, *Homage to the Square* (New York: Museum of Modern Art, 1964)
Mary Emma Harris, *The Arts at Black Mountain College* (Cambridge, Mass.: MIT Press, 1987)
Margret Kentgens-Craig, *The Bauhaus and America: First Contacts 1919–1936*, trans. Lynette Widder (Cambridge, Mass.: MIT Press, 1999)
László Moholy-Nagy, *An Anthology*, ed. Richard Kostelanetz (New York: Da Capo Press, 1970)
Howard Singerman, *Art Subjects: Making Artists in the American University* (Berkeley and Los Angeles: University of California Press, 1999)

뉴욕에서 창간된 《파서빌러티스》가 추상표현주의가 하나의 운동으로 결집했음을 알린다.

추상표현주의에 대한 모든 연구는 미술가들 스스로도 그랬듯이 그 명칭에 대한 거부에서 시작됐다. 그러나 다소 늦게 1952년부터 사용된 이 신조어 자체는 사실 꽤 적절하며 의문의 여지도 없었다. 문제가 된 것은 이 명칭이 재능 있는 다양한 작가들을 하나의 개념으로 묶어 버림으로써 자신만의 특성을 내보이고자 하는 미술가 개개인의 특성을 균질화하고 단일화한다는 사실이다. 그러나 역설적이게도 추상표현주의 작가들은 각각의 개성과 자신의 회화적 표현에 나타나는 고유성을 강조하는 중에 그들 사이의 공통점을 발견했다. 흉내 낼 수 없는 서명과 같은 물감 자국, 즉 자필적 제스처에 대한 열망을 공통적으로 갖고 있었던 이 미술가들은 그 제스처를 통해 어떤 구상적 내용에도 의지하지 않고 그들의 사적인 감정과 정서를 캔버스라는 물질적 장에 직접적으로 옮겼다.

그렇다고 이들 미술가들에게 다른 공통점이 전혀 없었다거나 서로 뭉치지 않았다는 것은 아니다. 그들은 종종 함께했으며 특히 공동의 적에게 대응할 때는 집단적 힘을 보여 줬다. 일례로 미술가들은 1950년 5월 뉴욕 메트로폴리탄 미술관이 보인 "진보적 미술에 대한 적대감"에 대해 항의하기 위해 이 미술관에서 주최한 공모전에 불참한 적이 있었다. 장장 6개월에 걸친 소동으로 이어진 이 사건은 1951년 1월 《라이프》에 실린 악명 높은 사진을 통해 세상에 알려졌다.[1] 《뉴욕 해럴드 트리뷴(New York Herald Tribune)》이 "성난 18인"이라 칭한 이 사진 속의 인물 중에는 윌리엄 바지오츠(William Baziotes, 1912~1963), 아돌프 고틀립(Adolph Gottlieb, 1903~1974), 윌렘 데 쿠닝(Willem de Kooning, 1904~1997), 로버트 마더웰(Robert Motherwell, 1915~1991), 바넷 ▲뉴먼(Barnett Newman, 1905~1970), 잭슨 폴록(Jackson Pollock, 1912~1956), 마크 로스코(Mark Rothko, 1903~1970), 클리포드 스틸(Clyfford Still, 1904~1980) 같은 주요 추상표현주의 미술가 거의 전부와, 그들 중 몇몇의 스승인 한스 호프만(Hans Hofmann, 1880~1966), 그리고 덜 유명한
● 화가 몇과 이 운동에 동참하곤 했던 조각가 전부(대표적으로 데이비드 스
■ 미스)가 포함돼 있었다. 2년 전 사망한 아실 고르키를 제외하면 프란츠 클라인(Franz Kline, 1910~1962)과 필립 거스턴(Philip Guston, 1913~1980)만 빠진 정도였다. 이들은 메트로폴리탄 미술관의 관장이었던 롤랜드 레드먼드(Roland Redmond)에게 보내는 공개 항의 서한에 서명했고 (이 편지는 1950년 5월 22일자 《뉴욕 타임스》 1면에 소개됐다.) 우두머리 격인 뉴

1 · 니나 린, 「성난 자들 The Irascibles」, 1951년
1951년 1월호 《라이프》에 실린 흑백사진

먼의 재촉과 독려로 모두들 《라이프》에 사진이 실릴 기회를 놓치지 않기 위해 애썼다. 몇 해 전에도 이와 유사한 일이 있었다. 뉴먼의 도움을 받아 로스코와 고틀립이 쓰고 서명해 《뉴욕 타임스》로 보낸 편지가 1943년 6월 13일 신문에 실렸지만 아무런 성과도 내지 못했다. 그러나 이제는 기회가 무르익었다. 비록 이들이 상업적 성공을 거두기까지는 몇 년의 시간이 더 필요했지만 추상표현주의는 갑자기 뉴욕현대미술관의 전면적인 지원을 받으며 고급미술의 판테온에 입성했다. 이 미술은 곧 전형적인 '미국적 회화'로 여겨졌으며 소비에트 공산주의에 맞서는 유용한 문화 대군으로서 냉전에 소집됐다.

공유된 경험

미술가들 사이의 유대를 지나치게 과장한 《라이프》의 사진에 대해 후

에 사진 속 등장인물 상당수가 이의를 제기했다. 사진 속의 그들은 자부심 강한 고독한 인물처럼 포즈를 취하고 있지만, 사실 그들은 서로 비슷한 배경을 지니고 있었다. 첫째, 그들 중 상당수(바지오츠, 데 쿠

▲ 닝, 고르키, 고틀립, 폴록, 로스코)가 30년대 공공사업진흥국(WPA)에서 일했으며, 이 극심한 가난의 시기 동안 급진적인 정치적 견해를 가지고 그림을 그렸다.(그중에는 폴록처럼 공산당원이던 작가도 있다.) 즉 이들도 스페인 내전(1936~1937) 시기부터 독소불가침조약(1939) 이후 환멸감에 빠진 시기까지 그 사이에 벌어졌던 이런저런 방식의 미술과 정치의 관계에

● 대한 당대의 대논쟁에 참여했는데, 일부는 피카소와 그의 「게르니카」를, 일부는 멕시코 벽화가들을, 일부는 미국 지방주의 화가 토머스 하트 벤턴을 모델로 삼았다.(폴록은 특이하게도 이 세 모델을 모두 종합하고자 했다.)

둘째, 네덜란드 태생의 데 쿠닝은 예외일 가능성이 있지만 그들은 유럽 아방가르드에 대해 상당한 열등감을 느끼는 동시에 유럽 아방가르드의 작업에 대해 훤히 알고 있었다. 어느 정도였나 하면 40년대 초쯤에는 추상표현주의자들보다 유럽 선배 미술가들에 대해 더 충실하게 연구한 동시대 미술가는 없다고까지 할 수 있다.(이들은 유럽 미술가들보다 훨씬 유럽 미술에 대해 잘 알았다.) 이것은 뉴욕에 1926년 수집가 A. E. 갤러틴(A. E. Gallatin)의 리빙 아트 미술관, 1929년 뉴욕현대미술관, 1939년 솔로몬 R. 구겐하임 미술관(당시에는 비대상회화 미술관이) 개관했고, 20년대와 30년대 캐서린 드라이어(Katherine Dreier)의 익명협회 (Société Anonyme) 컬렉션(마르셀 뒤샹이 선별)의 수차례에 걸친 순회전과

■ 뉴욕에 다시 문을 연 '금세기 미술' 갤러리를 중심으로 1942년부터 시작된 페기 구겐하임의 공격적 활동이 있었기에 가능했다. 이들 미술가들은 유럽 선배들에 대한 경외심이 너무 큰 나머지 처음에는 거의 얼어 있다시피 했는데, 고르키 같은 화가는 1944년이 돼서야 초현실주의 자동기술법의 미로나 피카소 체계에서 자유로워지기 시작했다. 그리고 고르키는 갑자기 미술의 역사상 전례 없는 회화적 모험을 시작했다. 폭력적 허세와 화려한 물감의 흘러내림이 감탄스러운 1944년 작품 「우리 엄마의 수놓인 앞치마가 내 인생에 펼쳐진 방법」은 그가 죽기 겨우 4년 전에 완성됐다. 그러나 제2차 세계대전이 시작되고 수많은 유럽 미술가들이 뉴욕으로 망명하자 미국이 품고 있던 "거장

◆ 에 대한 갈망"은 다소 누그러졌다. 페르낭 레제, 앙드레 브르통, 막스 에른스트, 피트 몬드리안 같은 대가들을 거인이 아니라 (좀 연로한) 인간으로 보게 된 것이다. 이와 같은 발견은 미국 미술가들에게 국가주의적인 자긍심을 불어넣는 계기가 됐다. 유럽이 전체주의 체제에 가로막혀 아무것도 할 수 없게 되자 야만적 절멸에 대항해 문화의 불꽃을 지킬 의무가 미국 소년들에게 떨어지게 된 것이다. 대개 단체전이나 (몇 안 되는) 동일한 화랑과 변두리 문화 공간에서 전시를 하던 추상표현주의 미술가들은, 비록 적대적이지는 않았지만 대체로 무관심한 분위기에서 서서히 추진력을 얻기 시작했다. 유럽 모더니즘은 기꺼이 받아들이면서 그들에게는 제대로 지원해 주지 않았던 뉴욕현대미술관의 역할에 대한 적대감에서 미술가들은 더 가까이 단결할 수 있었다.

이 같은 초창기의 어려움은 집단의 정체성을 구성하는 데 많은 역

할을 했다. 감수성이 풍부한 작가들은 상황이 요동칠 때마다 의기양양했다가 낙심하기를 반복했다. 뉴먼은 이런 상태와 그로 인한 문제에 대해 다음과 같이 파악했다. "1940년에 우리 중 몇몇은 희망이 없다는 사실을, 회화가 정말 존재하지 않는다는 사실을 깨달았다. …… 그런 각성에서 혁명이 탄생할 수 있었다. 회화가 애초에 존재하지 않기라도 한 것처럼 그릴 것을, 무에서 출발할 …… 포부를 갖게 한 것도 바로 그런 각성이다. 화가를 화가로 다시 태어나게 한 순간은 바로 그 아무것도 없는 혁명의 순간이다." 동료들 사이에서 그들의 경력을 관리해 주는 일종의 자비로운 감독으로 여겨진 뉴먼은 무엇이 가능한지 동료들보다 훨씬 잘 제시할 수 있었다. 그것은 바로 몬드리안으로 대표되는 순수 추상과 초현실주의 사이의 제3의 길이었다.

처음에 초현실주의에 열광하다가 점차 등을 돌리게 되는 것도 추상표현주의자들에게서 나타나는 세 번째 공통점이었다. 그리고 아마도 이 점이 무엇보다 이들의 이데올로기를 결정지은 듯하다. 그들은 신화에 대한 초현실주의자들의 상징주의적 상상과 매혹에 곧 반대하게 되지만 강한 원시주의적 충동만은 간직했으며 대부분 적어도 정신분석학에 대한 관심만은 놓지 않았다. 40년대 중반까지 이들의 인류학, 정신분석학, 철학 문헌에 대한 《리더스 다이제스트》식 접근에서 독창성을 찾기는 어려웠다. 근래 인류에게 닥친 큰 재앙(파시즘, 스탈린주의, 홀로코스트, 원자폭탄)으로 인해, 전쟁 직전 미국에서 출현한 새로운 종류의 잡동사니 이론이 갑자기 미디어에서 크게 인기를 끌게 됐다. 미술사학자 마이클 레자(Michael Leja)가 "현대인 담론(Modern Man discourse)"이라는 표현으로 정의한 이 이론에서 중요한 점은 "인간의 정신은 무의식을 숨기고 있다."(레자)는 것으로, 이 설명만이 인간이 보여 준 사상 초유의 잔악함과 부조리를 설명할 수 있을 것 같았다. 그러나 만약 무의식이라는 개념을 공개적으로 내세우는 것이 외상을 입은 이들을 위로할 수 있는 방법이라면(할리우드가 재빠르게 자본화하기 시작한 방법), 그것은 추상표현주의자들에게는 좀처럼 불가능했던 '순수 자동기술법'(초현실주의가 오랜 시간 헛되이 찾아다닌 성배)에서 재빨리 벗어나서 '자필'이라는 훨씬 실천하기 쉬운 제의(祭儀) 속으로 숨어들어 갔다는 사실을 은폐할 수 있는 효과적 수사법을 제공했다.

자동기술적인 것에서 자필적인 것으로

1947년과 1948년은 결정적인 해이다. 단 몇 개월 만에 모든 일이 일

▲ 어났다. 폴록은 전면적인 드리핑 작업을 시작했고(1947년 늦여름 혹은 초
● 가을), 뉴먼은 「하나임 I(Onement I)」을 그렸으며(1948년 1월), 데 쿠닝은 첫 개인전(1948년 4~5월)을 성공리에 열었다. 추상표현주의자 중 유일

■ 하게 초현실주의자들에게 환영받던 고르키는 자살(1948년 7월)로 그 오랜 충정의 종결을 알렸으며, 로스코는 첫 번째 성숙한 작품들을 완성했다. 이 시기에 그는 '멀티폼(multiform)' 회화에 더 이상 제목을 붙이지 않고 숫자와 색으로만 구별했는데 이것은 작업이 새로운 국면에 접어들었음을 보여 주는 확실한 징표였다. 게다가 1948년에는 바지오츠, 마더웰, 뉴먼, 로스코, 스틸 그리고 조각가 데이비드 헤어(David Hare)가 설립한 서브젝트 오브 아티스트(The Subjects of the Artist) 학교

가 개교했다. 이런 교육 활동은 1949년 봄에 학교가 문을 닫으면서 금세 막을 내렸지만, 잠시 동안이라도 추상표현주의자들이 아카데미를 통해서 스스로 창안한 미술 형식을 위한 출구를 찾으려 했다는 사실은 앞으로 일어난 일을 예고하는 것이기도 했다.

▲ 1947년 말 마더웰과 평론가 해럴드 로젠버그(후에 '액션 페인팅'이라는 말을 만들었다.)가 발행한 《파서빌러티스》 창간호에서는 추상표현주의가 하나의 운동으로 결집되던 시기의 중요한 기록을 찾아볼 수 있다. 이 잡지는 자동기술적인 것에서 자필적인 것으로 이동하는 움직임을 담고 있기 때문이다. 비록 창간호로 끝났지만 이 '잡지'는 제목만큼이나 야심만만했다. 존 케이지가 주도한 음악은 물론 문학을 포함해 다
● 양한 매체를 다뤘으며, 역사적 아방가르드와의 연계(미로와의 인터뷰, 아르프가 쓴 시와 삽화)를 확실히 하고 새롭게 하는 것을 목표로 삼았다. 그러나 가장 유명한 것은 폴록과 로스코가 발표한 그들 자신의 예술에 대한 성명이었다. 물론 바지오츠나 특히 로젠버그 같은 이들이 쓴 글 역시 간과해서는 안 되며, 이 모든 것들이 함께 징후적 핵심을 형성했다.

"내 회화의 원천은 무의식이다."라고 폴록은 성명서 초안에 적었다. 그러나 그는 이미 상투적이 된 이 문장을, 이즈음 실험하기 시작한 드리핑 기법을 좀 더 묘사적으로 표현하기 위해 삭제해 버렸다.(그러나 성명서에 같이 실린 도판 여섯 점은 모두 1944~1946년에 제작된 것으로 드리핑 작
■ 품은 포함되지 않았다.) 「탄생」(c.1941), 「새」(c.1941) 혹은 「달의 여인이 원을 자른다」(c.1943)에서 볼 수 있듯이 한동안 융의 분석에 대한 지식에서 (그 자신이 치료 중이었다.) 그림의 이미지를 끌어오던 폴록은 이제 무매개적 자발성으로 새로운 방법과 완전히 추상적인 결과물을 결합시켰다. "작업하는 **동안** 나는 내가 무엇을 하고 있는지 전혀 인식하지 못한다. 무엇을 했는지 아는 것은 일종의 '익숙해지는' 시기가 지난 후에야 가능하다. …… 회화는 그 자체의 삶을 갖고 있다. 나는 그것이 스스로 나타날 수 있도록 노력할 뿐이다. 결과가 엉망이 되는 것은 나와 회화와의 접촉이 끊겼을 때뿐이다. 그런 경우가 아니면 거기에는 순수한 조화, 막힘없는 주고받음이 존재하며 그렇게 회화는 훌륭하게 완성된다." 이와 비슷한 태도를 다른 미술가에게서도 발견할 수 있는데, 바지오츠는 "캔버스에서 일어나는 일은 예측할 수 없으며 따라서 나를 놀라게 한다. …… 각각의 회화는 나름대로의 나아가는 방식을 갖고 있다."고 했고, 로스코는 "나는 내 회화를 연극으로 생각한다. 회화 속의 형태들은 배우이다. …… 연기도 배우도 예측되거나 미리 묘사될 수 없다. …… 섬광 같은 인지의 찰나, 그것들은 의도된 기능과 양을 갖고 있는 듯한데 이때가 바로 완성의 순간이다."라고 했다.

폴록이 자동기술법 개념에 확고부동한 애착을 갖고 있던 반면, 다른 작가들은 그렇지 않았다. 색채로 무수한 그물을 엮어 내는 폴록의 뛰어난 기법적 노하우와 젖은 물감이 이루는 실처럼 가는 개울과 그득한 웅덩이 사이를 오가는 그의 자신감은 오늘날 봐도 놀랍지만, 사실 그는 드립 페인팅에서 작가로서의 통제력을 어느 정도 포기했다. 바닥에 벌려 놓은 캔버스와 직접적인 접촉을 전혀 하지 않고 중력과 물감의 점성이 작업에서 결정적 역할을 하게 함으로써, 그리고 붓을

버림으로써, 폴록은 전통적으로 작가의 손-붓-캔버스를 잇는 해부학적 접속을 상실했다. 비평의 반응에 따라 그는 통제력 문제에 대해 오락가락하는 모습을 보였지만("나는 자연이다." 대 "혼란은 안 돼, 젠장!" 하는 식으로), 폴록의 흔적이 절대 흉내 낼 수 없는 것임이 입증됐음에도, 그의 동료들은 폴록이 시도한 자동기술법이 작가의 통제력을 너무 많이 무너뜨린 것으로 간주했다. 폴록의 급진성을 길들인(억압한) 그의 동료들이야말로 추상표현주의의 규범을 형성하는 데 결정적 역할을 했다.

"자유롭게 생성된다는 측면"

《파서빌러티스》에 수록된 로젠버그의 「여섯 명의 미국 미술가 소개(Introduction to Six American Artists)」와, 이 운동에 퇴색의 징후가 명백
▲ 해졌을 때 집필된 마이어 샤피로의 「아방가르드 미술의 해방성(The Liberating Quality of Avant-Garde Art)」(1957), 이 두 편의 글을 시작과 끝으로 하여 추상표현주의는 신속하게 전개되었다. 추상표현주의 운동의 여명기에 집필된 로젠버그의 글은 본래 1947년 봄에 열린 바지오츠, 마더웰, 고틀립 등을 프랑스 관람자에게 처음으로 소개하는 전시의 도록에 실린 서문으로, 추상표현주의 작업의 근간이 될 만한 미술 이론의 기초를 마련했다. 그가 쓴 것처럼 이들 미술가들이 갈망하는 것은 "독립된 인간으로서 그들이 실재라고 느끼는 것을 최대한 정확하게 나타낼 수 있는 수단, 즉 언어이다. …… 그들에게 미술은 …… 그들을 둘러싼 물질주의 전통에 반대하는 개인적 반란을 위한 기준점이다. …… 한 공동체에 속해 있지도 않고 그렇다고 서로 유대를 맺고 있지도 않은 이들 미술가들은 아마 그 끝을 알 수 없는 깊이의 독특한 외로움을 경험한다." "독립된 인간으로서 그들이 실재라고 느끼는 것," "개인적 반란", "외로움" 같은 표현에서 볼 수 있듯이 로젠버그가 보기에 추상표현주의자들의 특성은 미술가의 유일무이성에 있었다. 미술가의 의무는 관람자로 하여금 그의 내밀한 감정의 공간으로 들어갈 수 있도록 허락하는 것이며 그의 미술은 독창성의 핵심이라 할 수 있는 미술가 자신을 보여 주는 것이다. 그러나 동시에 로젠버그는 미술로 표현된 고통(그의 실존주의적 산문에 나타나는 시대에 뒤떨어진 사상)은 인간적이며, 따라서 보편적으로 접근 가능하다고 주장한다. 즉 추상표현주의의 캔버스는 자아에 대한 긍정이며, 데카르트의 "나는 생각한다, 고로 나는 존재한다."를 반은 낭만적으로 반은 부르주아적으로 변형시킨 것으로 T. J. 클라크가 주장한 것처럼 통속성의 온상이다. 그러므로 당연하게도 폴록의 전면적인 드리핑이 주는 비구성적 단조로움은 더 이상 동료들에 의해 동류의 것으로 여겨지지 않았다.

1957년의 샤피로의 글은 로젠버그의 "물질주의 전통"(철학적 반관념론 전통을 의미하는 것이 아니라 상품의 구입에 입각한 부르주아 생활 방식을 의미한다.)에 대한 '반란' 개념의 반향이라고 볼 수 있다. '자발성'의 신화란, 알려지지 않고 예측할 수 없는 (무의식적인) 것에서 벗어나 특히 미국 민주주의 정신에 적합한 주체의 자유의지로 매끄럽게 전환되는 장소라고 단언한 샤피로는 "회화와 조각은 우리 문화에서 손으로 만든 마지막

개인적 오브제이다. 그 밖의 거의 모든 것들이 산업적으로 대량생산되며 고도의 노동 분업을 통해 만들어진다. 소수의 사람만이 그들 자신을 재현하고 전적으로 자신들의 손과 마음에서 나온, 그래서 자신들의 이름을 붙일 수 있는 것을 만드는 행운을 누린다. …… 회화는 작업에 스스로를 깊이 개입시키고 자유를 실현할 수 있는 개인을 상징한다."고 썼다. 이런 주장은 인상주의자(많은 추상표현주의 미술가들이 흔쾌히 찬양했던 역사적 선배) 옹호자들이 한 세기 전쯤 하던 주장과 다르지 않다. 그러나 샤피로의 글에서는 참신한 날카로움이 보인다.

회화와 조각에 담긴 개인적이고 자발적인 것에 대한 의식에 자극받은 미술가는 손으로 만지고, 처리하고, 표면을 만드는 기법들을 고안했다. 그리고 이 기법에 의해 최대한 자유롭게 생성된다는 측면이 부각된다. 따라서 흔적, 스트로크, 붓, 드리핑, 물감 그 자체의 물성, 그리고 움직임의 장(field)이자 구조로서 캔버스 표면이 갖는 중요성, 이 모든 것이 미술가의 활동적 현존을 나타내는 기호들이다. 미술 작품은 매순간 우리가 그것의 생성을 의식할 수 있는, 그 자체로 질서 잡힌 세계이다.

"자유롭게 생성된다는 측면"과 "질서 잡힌 세계"로서의 미술 작품 사이에는 자동기술적인 것에서 자필적인 것으로의 전환(또한 기만의 위험과 아카데미화의 위험)이 존재한다. 이런 미끄러짐은 꼭 그런 것은 아니지만 대개 연이어 일어나기 마련인 두 가지 동시적 과정을 겪는다. 이것은 거의 시작(1948년 초)부터 그랬다. 즉 자발성에 대한 주장은 완성도 있는 구성 원리에 의해 희미해지고, 자필적 단위는 단순한 제스처에서 캔버스 전체를 채운 즉각적으로 알아볼 수 있는 특색 있는 양식(거의 미술가의 로고와 같은)으로 성장한다. 1948년 뉴욕 찰스 이건 갤러리에서 열린 첫 개인전 이후 데 쿠닝은 순식간에 추상표현주의의 모범으로 떠올랐는데, 이 예는 그 첫 번째 움직임에 대한 요구가 얼마나 절실했는지 보여 준다.(그린버그는 당시 폴록의 전면성을 칭찬한 거의 유일한 사람이지만 처음에는 폴록에게 반감을 갖고 있었다.) 검은색 바탕에 흰색으로 그린 데 쿠닝의 작품은 폴록이 최근에 이룩한 발전을 따르고 있지만, 여러 면에서 궁극적으로 실패를 가져왔다.[2] 드리핑 기법의 방종과 모험이 사라졌으며 대신 꼭 쥔 붓과 신경질적으로 뒤트는 손목의 움직임이 드러났다. 데 쿠닝에게 호의적인 비평가들이 뱉은 안도의 한숨은 1951

2 • 윌렘 데 쿠닝, 「무제 Untitled」, 1948~1949년
컴포지션 보드에 씌운 종이에 에나멜과 유채, 89.7×123.8cm

3 • 로버트 마더웰, 「오후 다섯 시 At Five in the Afternoon」, 1949년
보드에 카세인, 38.1× 50.8cm

년 열린 그의 두 번째 전시에 대한 반응에서 더 커졌다. 토머스 B. 헤스(Thomas B. Hess)는 "파괴는 없으며 대신 지속적인 청산과 다시 시작하는 것만이 있다. 그리고 전체 이미지는 엄격한 통제하에 있다."고 썼다.

서명적 양식

자신만의 "로고"를 디자인하는 것, 즉 뉴먼이 "다이어그램"이라고 부른 덧도 1948년에 시작됐다. 그가 최대로 단순한 공간적 표지(즉각적으로 알아볼 수 있는 수직의 '지퍼')를 선택했던 처음에 역설적이게도 이 로고의 문제를 언급함으로써 그것을 피했다. 마더웰의 경우는 평생에 걸친 「스페인 공화국에 대한 애가」 연작(140점 이상의 회화)이 그런 예인데, 1948년 로젠버그가 지은 시의 삽화로 보이는 잉크 드로잉에 기초를 둔 것으로, 출판되지는 못했지만 《파서빌러티스》의 두 번째 호에 실릴 예정이었다. 마더웰은 1년 후 서랍에서 그 작은 스케치를 꺼내 부드러운 색조의 윤곽선과 유동적인 물감을 사용해 좀 더 큰 캔버스에

「오후 다섯 시」라는 제목으로 다시 제작했다. 스페인의 시인이자 극작가였던 페데리코 가르시아 로르카가 부른 투우사의 죽음을 슬퍼하는 애가의 유명한 후렴구를 딴 제목이었다.[3] 이런 태도가 모든 추상표현주의자들의 작업 방식을 보여 준다고 할 수는 없지만 아무튼 가능하기는 했다는 사실(1950년대 중반에 이르러 이 운동이 널리 성공하게 됐을 때, 젊은 예술가 무리에 의해 완전히 모방됐다.)은 고려할 만하다. 암시적인 수평선 위를 떠다니는 고틀립의 구름떼, 매끈한 검은색 물감을 넓게 정력적으로 칠한 클라인의 붓질, 스틸의 건조한 파편들은 빠르게 그들 고유의 양식적 특징으로 자리 잡았다. 심지어 로스코가 세로로 긴 캔버스를 가로로 구획한 것[4] 역시 이 범주에 포함된다. 색채 간의 화음이라는 한결같은 창의성이 존재하지 않았다면, 그리고 끝까지 유지된 형상과 배경 간의 관계에 대한 수수께끼가 없었다면, 로스코의 미술은 그의 광적인 과잉 생산에 의해 고갈되고 말았을 것이다.

요약하자면 추상표현주의의 수열성은 추상표현주의의 종말을 가져왔다는 팝아트의 수열성과 공통점이 많다. 팝이 시작되기 전에 이미

▲ 1951　　● 1937c

▲ 1953, 1958, 1960c, 1962d, 1964b

4 • 마크 로스코, 「넘버 3/no.13(주홍 위에 자홍, 검정, 초록) Number 3/No.13(Magenta, Black, Green on Orange」, 1949년
캔버스에 유채, 216.5×163.8cm

5 • 프란츠 클라인, 「추기경 Cardinal」, 1950년
캔버스에 유채, 197×144cm

명성을 얻고 팝이 나아갈 길을 열어 준 재스퍼 존스와 로버트 라우셴버그는 이 점을 간파했다. 존스는 추상표현주의자들의 캔버스에서 보이는 속도감 있는 물감 튀기기를 모방했지만, 느리고 가장 오래된 재료인 납화(蠟畵)를 통해서 모방했다. 라우셴버그는 「진술서 I(Factum I)」에 나타난 회화적 우연을, 이 작품과 쌍을 이루는 「진술서 II」 위에 똑같이 복제했다. 둘 다 1957년 작품이다. 그러나 존스와 라우셴버그의 이런 반어법에도 불구하고, 자국 만들기 자체에 대한 두 미술가의 관심과, 이 두 미술가는 물론 로버트 모리스 같은 이후 미술가들 다수가 추상표현주의 때부터 유지해 온 과정에 대한 강조를 과소평가해서는 안 된다. 이것이 로버트 라우셴버그가 에밀 데 안토니오에게 다음과 같이 선언할 때 염두에 두고 있던 것이다. "추상표현주의자들과 나, 우리의 공통점은 터치다. 나는 결코 그들의 비관주의나 사견에는 관심이 없다. 훌륭한 추상표현주의자가 되려면 스스로에 대해 비관해야만 했을 것이다. 나는 항상 그것이 쓸데없는 낭비라고 생각했다. 그

들이 한 것(내가 추상표현주의적으로 한 것)은 그들의 슬픔과 미술에 대한 열정, 그리고 액션 페인팅을 통해 그들의 붓질이 스스로를 드러내게 한 것이다. 그래서 그들이 행한 바에 대한 물질감이 있었다." YAB

더 읽을거리

T. J. Clark, "In Defense of Abstract Expressionism," *October*, no. 69, Summer 1994
Clement Greenberg, "American-Type Painting" (1955), *The Collected Essays and Criticism, Vol. 3: Affirmation and Refusals, 1950–1956*, ed. John O'Brian (Chicago and London: University of Chicago Press, 1993)
Serge Guilbaut, *How New York Stole the Idea of Modern Art: Abstract Expressionism, Freedom, and the Cold War* (Chicago and London: University of Chicago Press, 1983)
Michael Leja, *Reframing Abstract Expressionism: Subjectivity and Painting in the 1940s* (New Haven and London: Yale University Press, 1993)
Meyer Schapiro, "The Liberating Quality of the Avant-Garde," retitled "Recent Abstract Painting," *Modern Art: 19th and 20th Century, Selected Papers, vol. 2* (New York: George Braziller, 1978)

▲ 1965, 1968b, 1969

1949a

《라이프》지가 독자들에게 "잭슨 폴록이 미국의 가장 위대한 생존 화가인가?"라고 묻는다. 잭슨 폴록의 작품이 선진 미술의 상징으로 등장한다.

《라이프》 같은 대량 유통 잡지가 잭슨 폴록을 전면에 내세울 필요를 느끼지 못했다는 사실은 전쟁 직후 뉴욕 미술계가 여전히 작은 마▲을에 지나지 않았다는 증거다. 그러나 미술사학자 레오 스타인버그가 현대미술 비평가로서 활동하기 시작할 무렵에 《라이프》지의 한 조사원과 결혼했고, 이 만남을 계기로 《라이프》지는 이른바 하나의 문제작을 감지하게 됐고, 특이하게 과도한 모더니즘의 또 하나의 이야기가 탄생했다. 《라이프》지에 실린 폴록에 대한 기사는 줄곧 양가적이어서 경멸적인 태도가 드러난 부분도 있고('드립 페인팅' 도판 설명에서는 "콧물"이라고 묘사했고, 기사에서는 "낙서"라고 묘사했다.) 진지한 태도를 보인 부분도 있었다. 아무튼 그 기사는 "엄청난 교양을 지닌 뉴욕의 비평가"● (클레멘트 그린버그)가 폴록의 작품을 위대하다고 평가한 사실 및 그 작품이 미국과 유럽의 아방가르드 관람자들에게 환영받았다는 사실을 보도했으며, 화보 중심의 주간지답게 《라이프》지는 주인공인 미술가와 그의 작품을 큼지막한 도판으로 시원스럽게 실었다.

세간의 주목을 받기

《라이프》지의 위와 같은 사례는 서로 다른 두 영역에서 일어나고 있던 움직임을 반영하는 것이었다. 얼마 전까지 폴록의 드립 페인팅을 조롱조로 논하던 미술 전문지는 조심스럽게 호의적인 반응을 보이기 시작했다. 그들은 1949년 베티 파슨 갤러리에서 열린 폴록의 전시에 대해 "촘촘하게 직조된 물감의 그물망"이나 "물감과 색채의 무수한 작은 클라이맥스"를 거론하고, 각각의 클라이맥스가 "한자만큼 우아하다"고 평가했다. 컬렉터들과 미술관 디렉터들이 전통적인 구입 방식을 포기하고 폴록의 작품을 바로바로 집어가기 위해 경쟁하는 모▲습을 본 윌렘 데 쿠닝이 말했듯이, "잭슨은 마침내 세간의 주목을 받았다(broken the ice)." 그리고 미술관과 정부 문화 정책, 두 제도권 모두가 폴록과 여타 추상표현주의자들을 미국적 경험을 전달하는 중요한 사절단으로 여기기 시작했다. 여기서 미국적 경험이란 자유와 동일시되기 시작한 무모함, 즉 냉전으로 분열된 유럽에서 민주주의라는

1 • 잭슨 폴록, 「하나(31번, 1950) One(Number 31, 1950)」, 1950년
애벌칠 없는 캔버스에 유채와 에나멜, 269.5×530.8cm

대의의 본보기를 제시하는 것으로 여겨지는 해방된 감성이었다. 유럽 국가들에 대한 재정 지원을 목적으로 1948년 마련된 마샬 플랜의 일환으로 전시를 포함한 다양한 문화적 수출품들이 해외로 진출하게 됐다. 40년대 말까지 원래 USIA(미국해외정보국)가 후원했던 이 활동은 50년대가 되면 (국무부의 의회 내 '공산주의자 색출' 탓에) 미국 정부 대신 뉴욕현대미술관 국제위원회가 맡게 된다.

미디어의 주목과 제도적 성공에 힘입어 폴록은 스타덤에 올랐다. ▲ (1950년에는 데 쿠닝, 아실 고르키와 함께 베네치아 비엔날레 미국관에 참여했으며, 뉴욕 현대미술관이 그의 주요 드립 페인팅을 구입했고, 한스 나무스는 폴록이 드립 페인팅 작업을 하는 장면을 찍은 일련의 사진과 영화를 제작했다.) 그러나 이와 같은 성공은 오히려 그를 위기에 빠뜨렸다. 1950년 여름, 최고의 유명세를 누릴 만큼 누린 폴록은 넉 점의 대작, 「하나(31번, 1950)」[1], 「라벤더 안개(Lavender Mist)」, 「가을 리듬」[5], 「No. 32」를 완성했으나 이후 추상에 대한 그의 의지는 좌절됐다. 1951년에 폴록은 그가 적은 대로 "내게 엄습하는 초창기 이미지"를 담은 흑백 회화들[2]을 제작하기 시작했다. 결국 30년대와 40년대 초 그의 미술이 시작되던 당시의 구상화로 되돌아갔다는 얘기다. 즉 그는 멕시코 벽화와 스승 토머스 하트 벤턴의 미국 지방주의 양식의 혼합된 양식[3]으로 회귀했으며, 시기에 맞물려 그의 알코올중독도 재발했다. 1953년까지 폴록은 너무나 힘들게 작업을 했다. 1955년 시드니 재니스 갤러리에서 전시를 열었지만, 이런 방향 전환 때문에 근작이라고 할 수 있는 작품이 없는 전시는 마치 회고전과도 같았다. 영원히 벗어날 수 없을 것 같은 작업 부진에 크게 상심한 폴록은 1956년 여름 자동차로 나무를 들이받고 사망

했다. 대부분의 사람들은 그의 죽음이 의도적이었다고 생각했다.

폴록 내면에 구상미술과 추상미술의 가치가 서로 경쟁하고 갈등했다면, 그의 작품을 해석하는 데도 구상미술과 추상미술을 어떻게 이해해야 하는지에 관한 갈등이 존재했다. 그의 작품은 미국뿐만 아니라 해외에서도 모더니즘 역사에서 중심적인 위치를 차지하고 있었기에(일본의 구타이 그룹과 피에로 만초니의 「선(Lines)」은 모두 폴록에게서 영향을 받았다.) 해석에서의 이와 같은 갈등은 유별나게 치열할 수밖에 없었다. 왜냐하면 이 갈등으로 인해 추상의 의미 및 심지어 그 가능성에 관한 다양한 관점들이 서로 맞붙게 되기 때문이다.

폴록의 옹호자(《라이프》의 언급에 따르면 "엄청난 교양을 지닌 뉴욕의 비평가")였던 클레멘트 그린버그는 폴록이 성공을 위해 추상의 필요성을 깨닫고 추상을 도입했다고 확신했다. 40년대 초부터 폴록의 작품에 호의적이었던 그린버그는 처음에는 폴록의 미술이 표면을 공간적으로 압축했다고 호평했다. 그린버그의 표현에 따르면, 폴록의 미술은 "어두침침한 평면성(fuliginous flatness)"을 창조했고, 회화 표면을 따라 옆으로 뻗어나간 이 평면성은 가상의 환영적인 공간을 지닌 이젤 회화를 마치 담벼락 같은 벽화로 변형시켰는데, 이는 관찰 가능하고 객관적인 사실을 연구하는 현대 과학과 연결된다. 폴록의 이런 평면성은 아직까지 구상과 양립할 수 있었다. 이것은 그린버그가 지적했듯이, 압축되고 자국만 남아 있지만 그래도 재현적인 장 뒤뷔페의 표면의 경우와 마찬가지였다.

40년대 말에 이르러 과학적 모델이 아니라 반영적 모델을 채택해 모더니즘을 다시 독해하기 시작한 그린버그는 추상의 필연성을 재검

2 • 잭슨 폴록, 「14번, 1951」, 1951년
캔버스에 에나멜, 146.4×271.8cm

▲ 1942a, 1947b, 1959c ● 1955a ■ 1933 ▲ 1955a, 1959a ● 1942a, 1960b ■ 1946, 1959c

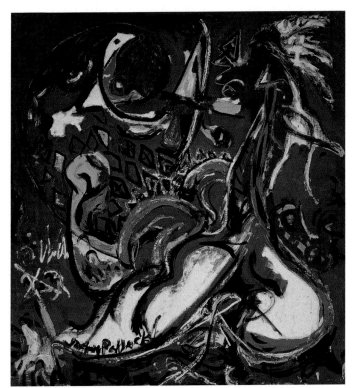

3 • 잭슨 폴록, 「달의 여인이 원을 자른다 Moon Women Cuts the Circle」, 1943년경
캔버스에 유채, 106.7×101.6cm

토했다. 이제 시각예술은 실증주의 과학을 모델로 삼는 것이 아니라, 시각예술에서만 가능한 경험적 근거, 즉 시각 자체의 작용을 모델로 삼았다. 요점만 말하면 이 시각 자체의 작용은 보이는 대상이 아니라 보는 행위(seeing)를 하는 주체의 상황을 중심으로 이루어졌다. 즉 이 작용은 보는 행위가 투사하는 행위이며, 보는 행위는 시야를 순차적이 아니라 동시적으로 포착한다는 사실, 보는 행위가 신체의 중력장에서 자유롭다는 사실 등을 중심으로 이루어진다. 따라서 모더니즘의 가장 원대한 야심은 보는 행위에 관련된 고유한 의식의 형태를 그리는 것이다. "실체를 완전히 시각적인 것으로 만들고 형태를 주변 공간의 필수 요소로 만드는 것, 이를 통해 반(反)환영주의가 완성된다. 사물의 환영 대신에 양상의 환영이 나타난다. 즉 물질은 형태도 없고 무게도 없이 오로지 신기루처럼 시각적으로 존재한다."

오직 보는 행위만을

따라서 "환영에 대항해서 오로지 빛"만을 창조할 수 있는 "신기루 같은 즉자성"을 지닌 것으로 파악됐던 폴록의 얽히고설킨 드립 페인팅은 새로운 임무를 떠맡게 됐다. 그 임무란 대상을 분쇄시키는 것, 그린버그의 용어로 표현하면 대상을 "증발"시키는 것으로, 오로지 대상의 효과만을 추상적으로 전달할 수 있는 비물체적인 무중력 상태를 창조하는 것이다. 드로잉의 주요 요소인 순수한 선으로만 이루어진 폴록의 그물망은 드로잉의 목표, 즉 대상의 윤곽선을 묘사해서 그 대상을 드러내려는 목표를 좌절시키기 위해 사용됐다. 끊임없이 스스로 순환하는 얽히고설킨 선들은 안정된 윤곽선 같은 것은 전혀 허용하지 않을 뿐만 아니라, 또한 시야의 초점이나 구성의 중심을 흩트러서

감각되지 못하게 한다. 따라서 선은 일종의 빛으로 이루어진 환경을 창조하기 위해 사용됐는데, 이것은 전에는 색이 맡았던 역할이었다. 그러므로 그린버그(와 동료 마이클 프리드)의 주장대로, 이렇듯 선과 색의 구별을 없애거나 중지시킨 폴록의 선 그물망은 현실의 조건을 초월해 변증법적 과정을 거쳐 추상의 종착지에 도달했다. 왜냐하면 프리드가 언급했듯이 폴록의 선은 "어떤 의미에서 오직 보는 행위만을" 드러내고 경계를 짓는 데 성공했기 때문이다.

반세기 동안 벌어진 추상미술의 생존 투쟁의 최종 결실이라 할 수 있는 폴록의 작품은 추상미술이 단지 메커니즘이나 기하학의 작용에 불과한 것이 아니라 격정적이고 감동적인 것임을 입증한 것처럼 보인다. 그러나 우유부단하게도 폴록이 1951년 "내게 엄습하는 초창기 이미지"가 담긴 구상미술로 되돌아가는 바람에 그의 미술에 대해 두 가지 해석이 가능하게 됐다. 추상이라는 이념에 도전하는 개인적 혹은 전기적인 해석 방식과 그보다 더 구조적인 해석 방식이 그것이다. 첫 번째 해석을 보면, 평생 알코올중독 때문에 이런저런 정신분석 치료를 받았던 폴록은 무의식에서 나오는 기억 이미지(프로이트의 이론)나 원형 이미지(융의 이론)를 그렸다. 그 무의식의 이미지는 30년대부터 40년대 초까지는 구상 작품으로 등장했고, 1947~1950년에는 일종의 거부와 부정의 의미로 드립 페인팅 밑에 감춰져 있었으며, 50년대 초에 위풍당당하게 다시 등장한다. 이 주장에 따르면 폴록의 추상 작품이란 잘못 이해한 '형식주의'의 상상의 산물이며, 폴록의 회화는 애매하더라도 언제나 내용을 포함하고 있는 것이다.

드립 페인팅의 그물망은 때로는 굉장히 투명하기 때문에, 그 뒤에 아무런 형상도 없다는 것을 분명하게 확인할 수 있다. 따라서 위의 주장은 다소 의심스러운데, 적어도 모더니즘 역사의 중심에 있다는 폴록의 드립 페인팅에 대해서는 그러하다. 더 나아가 모든 증거로 미루어 볼 때, 이 시기에 폴록이 비구상적인 추상 작품에 대한 야심을 품고 있었음은 분명하다.(물론 추상의 본성이 무엇인가는 여전히 논쟁거리인데, 이는 뒤에서 더 명백해질 것이다.) 그렇다면 그런 야심, 즉 이미지에서 완전히 벗어난 추상을 그리려는 야심이 회화 영역에서 구조적으로 가능했을까? T. J. 클라크가 수행한 두 번째 '구상적인' 해석이 이런 의문과 관련된다.

클라크는 폴록이 '닮음꼴', 또는 구상은 단지 재현적인 클리셰를 반복하는 것임을 깨달으면서 추상에 대한 야심을 품게 됐다고 주장했다. 폴록이 「하나(One)」 또는 「No. 1」[4]이라는 제목을 빈번히 사용했으며, 심지어 연작을 이루는 작품들의 번호를 매길 때에도 '첫 번째' 오브제, 또는 '하나'라는 제목을 다시 사용했다는 것이다. 클라크는 이 사실에서 폴록이 일종의 절대적 일체성(wholeness), 또는 절대적 선차성(priorness)을 성취하길 원했다고 추론했다. 여기서 절대적 일체성이란 화면(field)이 재현의 여러 단위들로 분화하기 이전의 일체성이며, 절대적 선차성은 선사시대 동굴 벽에 찍힌 손자국처럼, 어떤 흔적이 그 (최초의) 제작자의 현전을 나타내는 지표에서 그 현전의 재현이나 이미지나 형상으로 변형되기 이전의 선차성이다.

클라크가 설명하는 첫 번째 단일성(oneness), 즉 절대적 일체성은

폴록의 작품을 시각적으로 충만한 불가분의 공간으로 읽은 그린버그/프리드의 모더니즘적 해석에 필적한다. 차이가 있다면 클라크는 이 구름 같은 소용돌이를 '하나의 이미지'로 봤다는 것인데, 이 이미지는 질서나 일체성의 이념의 은유이지 그 이념의 추상화가 아니라는 것이다. 클라크는 두 번째 단일성에서 이처럼 피할 수 없는 은유의 조건과 싸우고 있는 폴록을 발견한다. 두 번째 단일성, 즉 절대적 선차성에서는 지표(index)가 강조되면서 '구상 이전'의 상태가 추구된다. 캔버스 자체에 대한 모독과 폭력을 연상시키는 폴록의 작업 과정에서 생긴 흔적들(내던져진 물감의 얼룩과 파편, 고르지 않게 건조되면서 생긴 주름진 굳은 자국)은 이런 일차적 상태, 즉 은유가 점령하기 이전에 생긴 흔적을 입증할 뿐만 아니라 이미지의 상태로 존재하는 첫 번째 단일성에 대한 공격을 나타내는 것이기도 하다.

그러나 클라크는 두 번째 것마저도 은유의 상태에서 달아날 수 없다고 주장한다. 왜냐하면 이것 역시 하나의 이미지, 즉 어떤 우연, 어긋남, 혼돈을 그린 것이 되기 때문이다. 따라서 클라크에 따르면 폴록의 미술은 실패의 운명을 타고났으며, 그가 더 이상 구상 바깥의 것을 상상할 수 없게 됐을 때 그의 끈기는 소진되기 시작했다. 이런 우려는 1950년 여름에 현실로 나타났다. 이때 폴록의 작품 중 특별히 크고 권위적인 것들은 줄곧 그 곁에 도사리고 있던 단일성의 은유에 완전히 굴복하고 만다. 「가을 리듬」, 「라벤더 안개」, 「하나」에서 볼 수

있듯이 폴록의 그림들은 자연의 그림이자 비밀스럽고 거대한 풍경화가 돼 버린다.

총체적 '하나'

과연 클라크의 말처럼 과정을 보여 주는 지표나 흔적은 은유로 합쳐질 운명을 타고난 것일까? 세대를 막론하고 모든 프로세스 아트 작가▲들은 그렇지 않다고 생각했다. 60년대 말 로버트 모리스가 주장한 것처럼, "추상표현주의자 중에서 오로지 폴록만이 과정을 회복시켰고, 과정이 최종적인 작품을 구성하는 부분임을 주장했다. 폴록이 과정을 회복시키면서 미술 제작의 재료와 도구에 대해 진지하게 다시 생각하게 됐다." 모리스는 이런 새로운 착상을 '반(反)형태(Anti-form)'라고 명명했다. 폴록의 작업이 중력이라는 조건에 의존했던 것에 주목한 모리스는 다음과 같이 주장했다. 모든 미술이 재료의 견고성과 수직성을 유지하려는 노력(캔버스는 팽팽해야 하고 점토는 뼈대를 세우고 거기에 붙여야 하며, 석고는 윗가지에 발라야 한다.)이라면, 이는 형태 자체가 중력에 맞서는 싸움이기 때문인데, 이것은 결속된 전체인 '하나', 즉 게슈탈트로서 온전히 남아 있으려는 투쟁이다. 폴록은 드립 페인팅 작업시 캔버스를 바닥에 놓고 깡통에 담긴 물감에 막대기를 담갔다가 꺼내서 캔버스에 흩뿌렸다. 이렇게 그는 작업을 중력에 내맡김으로써 반형태가 되게 했다. 모리스가 명시적으로 이런 결론을 이끌어낸 것은 아니

4 • 잭슨 폴록, 「No. 1」, 1948년
애벌칠 없는 캔버스에 유채와 에나멜, 172.7×264.2cm

▲ 1969

5 • 잭슨 폴록, 「가을 리듬 Autumn Rhythm」, 1950년
캔버스에 유채, 266.7×525.8cm

지만, 그의 주장에 함축된 의미는 반형태는 어떤 형상의 창조와도 구조적으로 양립할 수 없다는 것이다.

모리스의 추론을 더 밀어붙여서 중력이 현상학적 장을 이끌어 경험 자체를 두 개의 영역, 즉 시각적인 영역과, 운동 감각적이며 신체적인 영역으로 분리시킨다고 할 수도 있다. 게슈탈트 심리학자들은 20~30년대에 발표한 글에서 시각장이 근본적으로 수직적이어서 만유인력의 영향을 받지 않는 것으로 이해했다. 이들은 시각의 주체가 이미지로서의 세계(image-world)와 "정면으로 평행한(frontopararell)" 관계를 맺고 있다고 기술했는데, 이런 관계는 직립보행으로 인해 시각의 주체가 지표면에서 독립할 수 있었기 때문에 생긴 결과다. 즉 이미지나 게슈탈트는 언제나 수직적인 것으로 경험되며, 이미지가 하나의 형태로 결집하는 것, 게슈탈트 심리학자들의 용어로는 이미지의 '프래그난츠'는 이런 수직적 기립에 기반을 두고 있고, 이를 통해 상상력이 이미지를 구성하게 된다.

여기서 게슈탈트 심리학자들은 지각장이 수직적 장과 수평적 장으로 분리된다는 프로이트의 설명과 일치했다. 프로이트에 따르면, 이런 구분은 인종이 직립하면서 자신을 동물성과 분리시켰을 때 발생했는데, 동물성이란 대지의 수평성을 지향하며 (사냥과 짝짓기를 위해) 후각을 발달시키는 상태를 말한다. 직립을 통해 수직적인 시각장, 즉 지각 주체가 직접적으로 포착하는 것과는 구별되는 시각장이 중요해진다. 이렇듯 거리를 둔 시각적 행위를 통해 육체적 본능이 승화될 수 있고, 프로이트가 『문명 속의 불만(Civilization and its Discontents)』(1930)에서 주장했던 미에 대한 구상이 가능해진다.

회화를 다시금 수평적 장으로 되돌림으로써, 폴록은 직립, 게슈탈트, 형태, 미 같은 모든 승화하는 힘을 공격했다. 적어도 폴록 작품의 반형태적 충동을 확신했던 다수의 미술가들은 그렇게 확신하고 있었

다. 폴록의 캔버스가 작업실이나 미술관의 벽에 (수직적으로) 걸림으로써 다시금 형태적인 장식성으로 돌아가 버렸지만, 그들은 자신의 주장을 접지 않았다. 이들 미술가들이 보기에, 클라크가 지적한 과정의 흔적들(물감을 철벅거리기, 물감 딱지가 앉은 표면, 캔버스를 따라 옆으로 흘러 스며든 물감)은 모두 수평성을 나타내고 있으며, 끊임없이 작품의 직립성을 교란시켜 작품이 이미지로 집결되지 못하게 하고 있다. 폴록 이외에 다른 모든 추상표현주의자들은 이젤을 사용하거나 캔버스를 벽에 고정시켜 놓고 작업했다. 이것이 뜻하는 바는 데 쿠닝이나 고르키의 작품에서는 물감이 수직적으로 흘러내리는 형태를 띠면서, 흩뿌린 자국이 그 자체로 형태가 된다는 점이다. 오직 폴록만이 이에 저항했고, 이런 저항은 작품을 어느 위치에서 보아도 그 자체로 유지된다. 즉 그의 작품은 하나의 수평적 반형태이며, 수직적 '하나'에 의해 점령당하지 않은 추상성이다. RK

더 읽을거리

T. J. Clark, "Jackson Pollock's Abstraction," in Serge Guilbaut (ed.), *Reconstructing Modernism* (Cambridge, Mass.: MIT Press, 1990)

Eva Cockcroft, "Abstract Expressionism, Weapon of the Cold War," *Artforum*, vol. 12, June 1974

Michael Fried, *Three American Painters* (Cambridge, Mass.: Fogg Art Museum, 1965)

Rosalind Krauss, *The Optical Unconscious* (Cambridge, Mass.: MIT Press, 1993)

Steven Naifeh and Gregory White Smith, *Jackson Pollock* (New York: Clarkson Potter, 1989)

William Rubin, "Pollock as Jungian Illustrator: The Limits of Psychological Criticism," *Art in America*, no. 67, November 1979, and no. 68, December 1979

Kirk Varnedoe, *Jackson Pollock* (New York: Museum of Modern Art, 1998)

1949ᵦ

코펜하겐, 브뤼셀, 암스테르담 출신의 젊은 미술가 모임인 코브라가 동명의 잡지를 발간하고 '생명의 핵심 근원'으로 복귀할 것을 주장한다. 한편, 영국의 뉴브루탈리스트들이 전후 세계의 내핍한 상황에 적합한 일종의 벌거벗은 미학을 선보인다.

"건축물, 그림, 이야기를 통해서 인류는 필요하다면 문화보다 더 오래 살아남을 대비를 하고 있다." 1933년 한 글에서 벤야민은 이 수수께끼 같은 구절을 통해 전쟁과 경제적 파국으로 인한 "경험의 빈곤"을 인류가 어떤 식으로든 활용해야 한다고 역설했다. "야만주의?" 벤야민은 묻는다. "그렇다. 우리는 야만주의에 대한 새롭고 긍정적인 개념을 도입하고자 이를 말하는 것이다. 경험의 빈곤이 야만인을 위해 무엇을 할 수 있는가? 그것은 야만인이 처음부터 다시 시작하도록 만든다. 새로운 시작을 하는 것, 조금씩 나아가는 것, 좌우 살피지 않고, 작은 것에서 시작해 더 높이 올라가는 것"이다.

벤야민은 이렇게 백지 상태에서 작업한 것으로 보이는 모더니스트▲들로 입체주의자와 구축주의자, 파울 클레, 베르톨트 브레히트, 아돌프 로스, 르 코르뷔지에 등을 언급했다. 그러나 일관성이 부족한 이 목록은 그의 생각이 아직 구체화되지 않았음을, 그리고 그의 글이 도래할 문화를 예측하고 있음을 암시한다. 실제로 사회 혼란과 재정 파탄으로 인한 물리적 곤궁이, 홀로코스트라는 인류의 대참사로 악화되었던 제2차 세계대전 이후에 이르러서야 '처음부터 다시 시작하기'의 미학이 계획적으로 발전하게 된다. 이처럼 태초의 것을 추구하려●는 전후의 움직임은 이미 장 뒤뷔페, 장 포트리에, 그리고 아르 브뤼에 관여했던 이들에게서 접한 바 있다. 여기서 살펴볼 것은 또 다른 두 움직임, 즉 유럽 대륙의 코브라 그룹과 영국의 뉴브루탈리스트들이다. 이들은 '새 출발하기'의 필요가 아니었다면 서로 연관되지 않을 조합이다.

인간 짐승들

제2차 세계대전 이후, 모든 유럽인들의 이목이 파리를 향한 것은 아니다. 일부 모더니스트들은 점령기에 망명해서는 아직 돌아오지 않■았고, 일부 예술가들(예를 들면 구식 초현실주의자들)은 전쟁기에 형성된 다음 세대의 눈에는 한물간 것으로 여겨졌다. 코펜하겐, 브뤼셀, 암스테르담의 젊은 미술가들은 처음에는 따로 시작했지만 나중에 '코브라(Cobra)'라는 이름 아래 힘을 합쳐 당시 상황에 적합한 새로운 접근●법을 주창하기에 이르렀다. 코브라라는 명칭은 이들이 토템으로 삼은 무시무시한 뱀에 대한 경의를 나타낼 뿐 아니라, 구성원들의 출신 도시의 알파벳 첫 글자를 따서 만든 약어이기도 했다. 코펜하겐에

서는 표현주의 화가인 아일 야콥센(Egill Jacobsen, 1910~1998), 아일레르 빌레(Ejler Bille, 1910~2004), 카를-헤닝 페데르센(Carl-Henning Pedersen, 1913~2007)처럼 다소 나이가 있는 미술가들이 모임을 주도했다. 이들▲은 칸딘스키, 피카소, 원시주의, 그리고 중세 기념비를 연상시키는 돌 형상이나 발견된 오브제를 이용해 고철 조각을 제작한 조각가 헨리 헤루프(Henry Heerup, 1907~1993)의 영향을 받았다. 또 이 미술가들은 화가이자 철학자 아스게르 요른(Asger Jorn, 1914~1973)이 덴마크에서 설립해 잠시 활동했던, 언더그라운드 미술 단체 겸 미술 잡지인 《헬헤스텐(Helbesten)》에 관여했다.(이 명칭은 스칸디나비아 신화에 관한 중세 아이슬란드 설화 '에다(Edda)'에 등장하는 발이 셋 달린 죽음의 괴물, 지옥의 말(Hell Horse)에서 따왔다.)

부족미술, 어린이의 그림, 정신병자의 제작물(나치가 십여 년 전쯤 '퇴폐'로 규정했던 것들)처럼 이들의 관심사는 전쟁 이전의 아방가르드 미술의 관심 대상과 유사하다. 여기에 더해 이들은 독특하게도 스칸디나비아 신화와 마법, 바이킹의 기념비나 중세의 프레스코 같은 북구 유럽의 민속 전통, 그리고 나중에는 요른에게서 볼 수 있듯이 반달리즘 역사에 관심을 가졌다. 말하자면 뒤뷔페와 달리 북유럽 미술가들은 그런 '원시주의'를 문화사 밖에 위치한 것으로 생각하지 않았고, 그것들을 대중적 키치에서 벗어난 것으로 다루지도 않았다.(이미 1941년에 요른은 《헬헤스텐》에서 "진부한 것의 예술적 가치"를 선포하면서, "나는 예술을 살찌우는 싸구려 물건들을 활용할 것"이라고 주장했다.) 오히려 이들은 원시적인 생산물들을 반고전적이면서 동시에 집단적인 미술의 수많은 선례들로 간주했다. 중세 프레스코는 특히 개인적인 장소나 공공건물(친구나 후원자의 시골 별장, 코펜하겐의 유치원 등)의 공동 벽화 작업으로 이어졌고, 이는 코브라 시기에도 계속됐다.

코펜하겐의 사례에서 영감을 받아, 암스테르담의 세 미술가, 콘스탄트 니우엔하위스(Constant Nieuwenhuys, 1920~2005), 카렐 아펠(Karel Appel, 1921~2006), 코르네유(Corneille, 1922~2010)는 1948년 7월 '네덜란●드 실험 그룹'을 결성했다. 일찌감치 피카소와 미로의 영향을 받았던 아펠과 코르네유는 1947년 가을 파리에서 접한 뒤뷔페의 작품에 깊은 인상을 받았다. 그 이후 아펠은 기이한 생물체를 그린 표현주의 회화와 오브제, 밝은색으로 어린아이처럼 그린 회화, 발견된 나무나 금속으로 거칠게 만든 오브제를 제작하기 시작했다. 아펠보다 이지적

▲ 1900a, 1911, 1912, 1914, 1921b, 1922, 1925a　●1946　■1942b　　　　▲1907, 1908　●1921a, 1931b

1945–1949

이었던 콘스탄트는 양식적으로 덜 거칠기는 했지만 모티프는 아펠과
▲ 유사했다. 반면 코르네유의 환상적인 형상들은 클레의 이미지에 더 가까웠고 그다지 거친 느낌을 주지는 않는다.

● 초현실주의 세력이 여전히 남아 있던 브뤼셀에서는 문인들이 상황을 주도했다. 특히 후에《코브라》잡지의 편집을 맡게 된 크리스티앙 도트르몽(Christian Dotremont, 1922~1979)은 문자-회화(peinture-mot)라는 협업 방식을 코브라에 도입했다. 네덜란드 화가들과 마찬가지로 피에로 알레친스키(Pierre Alechinsky, 1927~) 같은 벨기에 화가들은, 덴마크 출신의 코브라 화가들과 달리 민속미술에는 관심이 없었다.(벨기에 선배 화가 제임스 엔소르의 마스크 모티프가 등장하는 것은 있다.) 도트르몽은 가스통 바슐라르(Gaston Bachelard)의 저서를 통해 원초적인 것으로 통하는 다른 길을 모색했다. 바슐라르의 꿈의 현상학과 일상 공간론, 4원소론은 상상력에 대해 초현실주의와는 다른 설명을 제시했고 다른 코브라 회원들도 이에 매료됐다.

요른은 1946년 여름 콘스탄트와 만났고, 이듬해 여름에는 도트르몽과 접촉했다. 이들 세 명은 1948년 말에서야 코브라 그룹을 결성했다. 강렬했던 만큼 깨지기도 쉬웠는지 코브라 그룹은 겨우 2년 남짓 존속했다. 스탈린 대숙청(앙드레 브르통이 1947년 6월 공산당과 결별하는 계기가 됐다.)의 증거가 충분했는데도 코브라 그룹의 세 지도자들은 공산주의에 대한 믿음을 포기하지 않았고, 예술적 실험만큼이나 변증법적 유물론을 계속 밀고 나갔다. 또 기능주의와 합리주의라는 모더니즘 형식에 대한 반대도 이들을 묶어 주었다. 따라서 요른은 페르낭
■ 레제와 르 코르뷔지에 밑에서 수학했던 초기의 파리 시기를 거부하
◆ 게 됐고, 콘스탄트와 그의 동지들은 네덜란드 데 스테일 전통에 등을 돌렸다.(예를 들어, 1949년 말 암스테르담 시립미술관에서 열린 코브라 전시의 도록 역할을 했던《코브라》제4호에서 콘스탄트는 "몬드리안의 텅 빈 캔버스에 우리의 절망이라도 채워 넣자."고 썼다.) 코브라 미술가들은 초현실주의의 영향에서도 벗어나고자 했지만 몇몇 요소는 차용했다.《코브라》창간호(1949년 3월호)에 실린 「펭귄에게 고함(Address to the Penguins)」에서 요른은 자신들의 프로젝트가 미학적일 뿐 아니라 윤리적이라면서 이렇게 주장했다. "이와 같은 비합리적 자발성을 통해 우리는 생명의 핵심 근원에 더 다가간다." 수단뿐 아니라(코브라는 자동기술법이라는 회화 기법을 선호했다.) 목표 역시 여전히 초현실주의적이었지만 요른과 동료들은 이 핵심 근원을 심리학적 내면성의 문제로만 보는 것을 거부했다.

코브라는 그저 때늦은 원시주의의 하나일 뿐인가? 아니면 '코브라 이념', 즉 그들의 관심과 실천의 혼합물에서 추출될 만한 특별한 기획이 과연 존재하는가? 다시 말하지만, 코브라의 특징은 부족적이거나 민속적인 것, 또는 어린이나 광인에 대한 관심이 아니라, 동물적 에너지에 대한 집착이다. 카렐 아펠의 1948년작인 「자유의 절규」[1]를 보자. 캔버스 틀에 갇힌 듯 화면을 꽉 채운 형상은 뜨거운 색조인 빨강, 노랑, 주황, 분홍의 패치워크에 차가운 파랑과 녹색이 가미돼 겨우 진정되어 있다. 단순하게 검은색 윤곽만 그린 도식화된 얼굴이 우리를 정면으로 쳐다본다. 비대칭의 팔(혹은 날개나 발톱)은 뒤틀린 채 아무 쓸모도 없는 듯 보인다. 이 피조물을 지탱하는 것은

1 · 카렐 아펠, 「자유의 절규 Cry of Freedom」, 1948년
캔버스에 유채, 100×79cm

막대기 같은 세 개의 다리뿐이다. 인간도 동물도 아니고 그렇다고 새도 아닌, 그 셋을 모두 합친 이 새롭지만 매우 낯선 신화 속 괴물은 손상된 과거와 변모된 미래를 기이하면서도 대담하게 말해 주는 듯하다.

콘스탄트의 수채화 「에로틱한 순간」[2]은 그가《코브라》4호에서 "혁명을 일으키는 것은 바로 우리의 욕망이다."라고 선언한 1949년에 제작됐다. 배설물을 연상시키는 갈색으로 채색된 이 외설적인 그림은 성적으로 뒤엉킨 두 형상을 보여 준다. 두 신체가 무아지경 속에서 교환되고 있는 듯한 성적 느낌을 강하게 불러일으킨다. 사나운 눈을 가진 피조물이 의기양양하게 팔을 쳐들고(한쪽 팔은 세 개의 발톱이 달린 발이 되고 다른 쪽은 외설적인 코의 역할을 한다.) 그 파트너는 음경 같은 혀를 상대의 입에 집어넣는다. 그러나 몸 중앙에 보이는 과장된 여성의 성기
▲ 는 그 피조물의 젠더가 여성임을 말해 준다. 성적 모호함은 뒤샹이나 자코메티 등의 주요 테마지만, 혼돈이 지닌 힘은 전혀 다르다. 여기서 그것은 초현실주의에서처럼 잃어버린 욕망의 대상을 향한 욕구 불만이 아니라, 억제되지 않은 혁명적 열정의 표현이다.

피조물적인 것(the creaturely)에 대한 이 매혹을 어떻게 이해할 수 있을까? 첫 번째 단서는 콘스탄트의 1948년 선언문에서 찾을 수 있다. 그는 변증법적 용어로 전후 상황을 기술했는데, 미술가들이 "창조 행위의 기원으로 돌아가는 법을 찾을" 수만 있다면, 공식 문화의 "완전한 붕괴"가 "새로운 자유"를 낳을 수 있을 것이라고 했다. 이런 관점

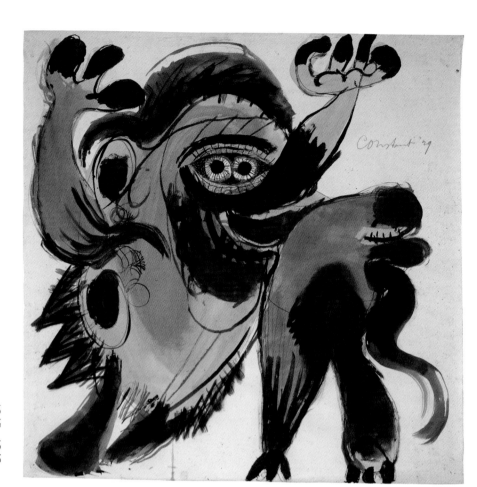

2 • 콘스탄트, 「에로틱한 순간 Erotic Moment」, 1949년
잉크와 수채, 59.4×61.5cm

에서 콘스탄트는 "배우지 않은 이들의 표현"을 지지했지만, 전후의 인류를 수수께끼처럼 "피조물"이라고 칭하면서 다음과 같은 인상적인 말을 남겼다. "회화는 색과 선의 구축물이 아니라, 동물, 밤, 절규, 인류, 혹은 이 모든 것이다." 여기서 콘스탄트는 60여 년 전 모리스 드니가 제시했던 모더니즘 회화의 형식주의적 금언("회화는 그것이 전투용 말이든 누드 모델이든 어떤 일화이기 전에, 본질적으로 일정한 규칙에 따라 배열된 색으로 덮인 평평한 표면이라는 것을 기억하라.")을 뒤집고, 피조물적인 것이 전후의 혼란, 즉 "제약이 사라져 버린" 붕괴 상황을 드러내는 하나의 암호임을 암시했다. 요른 또한 회화와 글을 통해 이 주제를 발전시켰다. 1950년 콘스탄트에게 보내는 편지에서 그는 "우리는 우리들을 인간 괴물로 그려야 한다."라고 썼고, 같은 해 이 주제로 글을 쓰기도 했다.

이런 측면에서 코브라는 전쟁 이후 휴머니즘에 대한 논쟁에 개입했다고 볼 수 있다. 이 논쟁에는 당대의 저명한 철학자들, 즉 실존주의를 휴머니즘이라고 본 장-폴 사르트르나 실존주의와 휴머니즘 모두 형이상학이라고 본 마르틴 하이데거가 참여했다. 서구 철학은 오랫동안 인간을 동물과 구분해서 정의해 왔다.(인간은 이성과 언어 등을 가졌다.) 하이데거가 보기에 이 "인류학적 기계"는 세계를 위험한 방식으로 인간화시켜 왔다. 동시에 하이데거는 저명한 시인 라이너 마리아 릴케가 『두이노의 비가(Duino Elegy)』 8편에서 동물을 인간보다 더 존재(being)에 가까운 것으로 다룬 것을 비판하면서, 동물을 인간의 반

대항에 놓고 찬양하는 관점을 거부했다. 하이데거는 코브라에 대해서도 이와 비슷한 어조로 비판했을 것이다. 코브라 역시 동물을 세계에 더 가까운 것으로 높게 평가했기 때문이다. 「자유의 절규」의 길들여지지 않은 표현, 「에로틱한 순간」의 태초의 황홀감, 그리고 코브라의 상징, 이 모든 것이 그러한 것을 암시한다. 그러나 코브라에서 인간의 동물되기는 단순히 자연의 질서를 복구하는 차원이 아니다. 왜냐하면 그 또한 전쟁과 홀로코스트로 인한 괴물 같은 비인간화 과정의 입증이기 때문이다.

현대 사상가인 조르조 아감벤(Giorgio Agamben)과 에릭 샌트너(Eric Santner)는 피조물적인 것에 대해 이와 비슷한 성찰을 보여 줬다. 샌트너는 나치가 선동하던 비상 상황에서처럼 "정치권력의 외상적 차원", 즉 "법 내부에서 초법적인 권위"가 드러날 때 피조물적인 것이 등장한다고 보았다. "피조물적인 삶은, 말하자면 법과 비(非)법 사이의 경계와 연관된 특유한 '창조성(creativity)'에 노출됨으로써 존재하고 촉발되는 삶이다." 카프카의 피조물은 이 특유의 창조성이 전쟁 이전에 드러난 사례다. 요른의 글 「인간 짐승(The Human Beast)」에서 피조물은 선과 악의 속박에서 해방된 긍정적 모델로 제시된다. 코브라라는 이름에서 연상되는 뱀이 그렇듯, 이 자극받은 동물성은 코브라 그룹에서도 동일하게 작동한다. 사실 동물성은 코브라의 "긍정적 야만주의"가 취하는 특징적 형식이다. 그러나 코브라의 피조물 형상들은 모호

하고, 이는 "새로운 자유"만큼이나 "완전한 붕괴"라는 조건을 가리킨다. 이렇게 극단적인 상황에서 태어난 코브라는 그 상황이 종료되면서 운명을 달리했다. 1951년 말, 냉전이 고조되고 스펙터클한 사회가 ▲ 등장하자 콘스탄트는 기 드보르와 함께 다른 과업으로 옮겨갔다.

거친 시학

영국은 전쟁에서 이겼지만 평화를 잃었다. 대영제국은 해체됐고 배급제로 내핍 상태가 이어졌다. 이 상황도 기본으로 돌아갈 것을 요구했으나, 그 답은 코브라처럼 동물이 아니라 '발견된 것'이었다. 건축가 피터 스미슨(Peter Smithson, 1923~2003)과 앨리슨 스미슨(Alison Smithson, 1928~1993) 부부, 미술가 에두아르도 파올로치(Eduardo Paolozzi, 1924~2005), 나이절 헨더슨(Nigel Henderson, 1917~1985), 윌리엄 턴불(William Turnbull, 1922~2012), 존 맥헤일(John McHale, 1922~1978), 마그다 코델(Magda Cordell, 1921~2008) 작품의 가공되지 않은 재료나 노출된 구조 등에서 이를 확인할 수 있다. 이 작업들은 곧 '뉴브루탈리즘(New Brutalism)'이라 불리게 됐는데, 이 명칭은 이 시기에 나온 자신의 건축 작품을 "거친 재료들(특히 베통 브뤼(beton brut) 혹은 노출 콘크리트)로 감동적인 관계를 만들어 내는 것"이라고 했던 르 코르뷔지에나, 캔버
● 스에 두꺼운 진흙을 바른 것처럼 인물을 표현한 뒤뷔페 같은 이들의 거친(brut) 미학을 선례로 인정한 것이다. 또한 뉴브루탈리즘이란 용
■ 어는 당시의 중요한 작업들, 예를 들면 잭슨 폴록의 드립 캔버스, 알베르토 부리의 삼베 자루 작업, 미셸 타피에(Michel Tapié, 1909~1987)의 다른 미술(art autre), 그리고 코브라의 원시적인 제작물들을 상기시키기도 한다.

코브라와 마찬가지로, 브루탈리즘은 양식 이상의 것을 지향했다. 스미슨 부부는 1957년에 쓴 짧은 글에서 "그 본질은 윤리적인 것"이라고 주장했다. "브루탈리즘은 대량생산 사회에 직면해 현재 작동 중인 혼돈스럽고 강력한 힘들에서 거친 시학을 뽑아내고자 한다." 이렇

듯 스미슨 부부는 브루탈리즘을 "전후 세계가 실제로 어떤지를 직시"하는 것이었다고 회고했다.

아무것도 없던 사회에서 당신은 원래의 것, 전에는 오브제로 여겨지지 않던 것에 도달했다. …… 우리의 관심은 재료의 원래 모습, 즉 나무의 나무다움, 모래의 모래다움을 보는 것이다. 이로써 모조의 것에 대한 혐오가 밀려왔다. …… 건물에 필요한 형태가 그 자체 규칙에 의해 형성되는 건축 작업을 통해서 우리는 재료의 재료성이 점진적으로 드러날 것이라는 믿음을 갖게 됐다. …… 이미지는 작품을 만드는 과정에서 발견됐다.

브루탈리즘의 주요 옹호자인 레이너 뱅험(Reyner Banham, 1922~1988)은 회화든 건축이든 브루탈리즘의 가장 명확한 특징은 "야만성, 나는 무관심하다는 태도, 바로 그 냉혹함"이라고 봤다. 이 특징은 스미슨 부부가 1952년 런던에 디자인한 소호 하우스에서 이미 분명하게 드러났다. 구조는 최대한 직설적이었고 모든 마감은 최소로 억제됐다. 그들은 이 '창고 미학'을 노포크의 헌스탠턴 학교(Hunstanton School, 1949~1954) 건물[3]에서 발전시켰다. 브루탈리즘의 선언문 역할을 하는 이 건물은 철제 프레임, 벽돌 벽, (바닥재나 지붕재로 쓰이는) 콘크리트 슬라브는 물론 홀의 붙박이 가구와 심지어 화장실 배관까지 모두 노출돼 있다. "학교 안 어디에서든 건물의 재료들이 노출된 것을 볼 수 있다."고 뱅험은 썼다. 그는 이런 건축의 세 가지 작동 원칙을 언급했다. 첫 두 원칙인 "평면의 형태적 가독성"과 "구조의 명확한 드러냄"도 모더니즘적 규범이지만, 마지막 원칙인 "재료의 '발견된 그대로'의 내재적 성질에 대한 가치 평가"는 가장 두드러진 특성이자 악명 높은 것이기도 하다. 이는 현대 건축을 "긍정적인 야만주의"로 바꿨고, 당대 건축사의 두 원로인 루돌프 비트코버와 니콜라우스 페브스너(Nikolaus Pevsner)가 옹호했던 네오팔라디오 건축과 픽처레스크 건축

3 • 피터 스미슨과 앨리슨 스미슨, 노포크의 헌스탠턴 학교, 1949~1954년

4 • 나이절 헨더슨, 「스크린 Screen」, 1949~1952년과 1960년 합판에 포토콜라주, 4점의 패널, 각각 152.4×50.8cm

같은 전후 영국의 공식 양식들에 대한 모욕이기도 했다. 스미슨 부부에게 이 두 양식은 현대 사회의 냉혹한 조건을 보지 못하게 만드는 감상적 휴머니즘이었다.

이 조건들은 나이절 헨더슨이 부인인 인류학자 주디스 스티븐(Judith Stephen)과 살았던 런던 동부의 베스널 그린(하층민이 사는 런던의 허름한 동네-옮긴이)에 대한 사진 작업에 생생하게 기록됐다. 헨더슨의 출신은 이런 환경과는 거리가 멀었다. 그의 어머니는 런던의 페기 구겐하임 갤러리를 경영했고 부인은 버지니아 울프와 버네사 벨의 조카였다. 그는 자연스럽게 파리와 블룸즈버리의 선진 미술가와 작가들과 접촉했지만 그럼에도 불구하고 "무시된 것들"을 선택했고, 동네 "길의 얼룩과 흠집, 파편에 관한 노래"를 부르기로 했다. 그의 사진은 외

▲ 젠 아제, 워커 에번스, 앙리 카르티에-브레송의 다큐멘터리 전통을 따르고 있지만, 화면 구성의 형식에도 관심이 많았다. 특히 쇼윈도의 복잡한 표면은 그가 사진가들만큼이나 폴록, 뒤뷔페, 부리, 안토니 타피에스(Antoni Tapiés) 같은 당대의 화가들에게 관심이 많았음을 보여 준다. 1949년 헨더슨은 「스크린」이라는 제목의 콜라주[4]를 시작했다. 두 개의 패널에(1960년에 패널 두 개를 추가했다.) 자신이 찍은 사진과 다양한 발견된 이미지들(부족의 가면, 고전주의 조각, 티치아노의 회화, 데스마스크, 보디빌더, 포르노 사진, 의수, 옛날 광고물, 신제품 등)을 화면 전체에 뒤섞어 놓았다.

▲ 1936

베스널 그린에서처럼 이 도상들의 중심에는 몸(몸 정치학뿐만 아니라 개별적인 몸)에 가해진 손상이 있다. 거의 모든 이미지가 마모되거나 (그의 표현에 따르면) "납작해(stressed)"져 있었다. 1948년 파올로치는 포토그램 제작에 쓰던 사진 확대기를 헨더슨에게 주었다. 이렇게 제작된 '헨도그램(Hendograms)'[5] 역시 채소 조각, 깨진 유리병, 기계 부속, 천 조각 등의 다양한 발견된 사물들이 사용됐으며 대부분 납작하게 처리됐다. 여기서도 개인적이면서 동시에 사회적인 신체에 가해진 손상이 연상된다. 조종사로 전쟁에 참가한 적이 있던 헨더슨은 신경쇠약으로 고생했는데(그는 "나의 신경이 손상된 전선처럼 느껴졌다."라고 술회했다.) 그가 사용한 재료 대부분은 실제로 피폭지에서 가져온 파편들이었다.

「스크린」과 헨도그램에는 도시 경험이 계속 덧쓰이는 일종의 양피지로서의 콜라주 개념이 등장한다. 그것은 로버트 라우센버그의 '평

▲ 판 그림'이나 거리의 포스터를 차용했던 파리 미술가들의 데콜라주 기법과 유사하다. 이 스크린 미학은 발견된 것, 그리고 있는 그대로의 잔혹함에 대한 뉴브루탈리즘의 관심을 보여 준다. 이때 세계의 지위는 재현과 현실 사이에서 모호해진다. 「스크린」에서 이미지는 물리적 재료가 되고, 헨도그램에서 물리적 재료는 이미지가 된다. 이 스크린 미학은 다른 식으로 응용되기도 했다. 동료들처럼 헨더슨도 작업실 벽에 다양한 사진 이미지들을 붙여 놓고 형식적 관련성과 그 밖

▲ 1953, 1960a

5 • 나이절 헨더슨, 「포토그램 Photogram」, 1949~1951년 포토그램, 35.6×47cm

의 다양한 관계들을 실험했다. 이 연상 방법은 곧 인디펜던트 그룹의 큐레이팅 방식의 특징이 됐다. 이는 헨더슨, 파올로치, 스미슨 부부가 1953년 런던의 현대미술연구소(ICA)에서 개최한 획기적인 전시 〈미술과 삶의 유사성(Parallel of Art and Life)〉에서 잘 드러난다.

　브루탈리즘의 더 중심적인 인물은 에든버러 출신의 이탈리아계 미술가 에두아르도 파올로치였다. 그는 런던 슬레이드 미술학교에서 수학했지만 학교의 전통적인 수업보다는 자연사 박물관을 더 좋아

▲ 했다. 막스 에른스트와 쿠르트 슈비터스의 영향을 받은 파올로치는 1943년부터 콜라주 작업을 시작했고 미군들이 들여온 미국 잡지에서 발췌한 이미지들로 스크랩북을 만들었다. 그는 이 이미지들을 "레디메이드 메타포"라고 불렀고, 1952년에 ICA에서 발표했는데, 스크린 미학의 또 다른 사례로서 동료들에게 깊은 영향을 주었다.

● 　1947년경 파올로치는 파리에 거주하면서 자코메티식으로 초현실주의적인 석고와 브론즈 형상들을 제작했다. 생물 형태 같기도 하고

6 • 에두아르도 파올로치, 「명상적 오브제(조각과 부조) Contemplative Object (Sculture and Relief)」, 1951년경 석고에 청동 코팅, 24×47×20cm

기계 파편 같기도 한 형태들이 응고된 듯한 독특한 부조도 있는데, 그것은 마치 무시무시한 폭발로 엉겨 붙은 몸과 기계 부품의 기록처럼 보인다. 파올로치는 때로 이러한 연상들을 한 오브제에 응축시켰다. 1951년의 청동 작업 「명상적 오브제」는 돌연변이 인체 장기나 기형 머리처럼 보인다. 명상보다는 역겨움을 불러일으키는 이 작품의 제목은 냉소적이다. 이 작품은 자코메티를 상기시키지만, 자코메티의 "유쾌하지 못한 오브제"가 성적 페티시의 양가적인 매혹을 이용한 데

▲ 반해, 「명상적 오브제」는 제이콥 엡스타인이나 앙리 고디에-브르제스카의 보티시즘적인 조각처럼 딱딱하게 굳어 버린 인간-기계 혼성물을 제시한다. 단 보티시즘의 포스트인간(posthuman)적 변신에 대한 열광은 제거한 채 말이다. 밴험이 언급했듯이 브루탈리즘은 "기계 미학에 대한 불신에 한 표"를 던졌다. 전쟁 전 모더니즘의 인공 보철물에 대한 꿈은 전후의 경제적 곤궁과 핵 위협이라는 현실 속에서 날아

● 가 버렸다.(파올로치는 자신의 「명상적인 오브제」를 헨더슨, 스미슨 부부와 함께 기획한 1956년 전시 〈이것이 내일이다〉의 '파티오와 파빌리온'에 포함시켰다. 이에 대해 밴험은 "원폭의 홀로코스트 후에 발굴된 것" 같다고 묘사했다.)

　파올로치는 여러 비슷한 형상을 콜라주, 판화, 청동으로 제작했다. 예를 들어 위대한 신세계의 순교자라 할 만한 「성세바스찬 I(Saint Sebastian I)」(1957)은 육중한 몸통을 두 개의 가는 원기둥에 지탱하고 서 있다. 속을 드러낸 토르소는 망가진 구조물이고 함몰된 두개골은 기계 잔해 속에 박혀 있다. 미술사학자 데이비드 멜러(David Mellor)는 이 작품을 "브루탈리스트 그로테스크"의 전형이라고 보았다. "이것들은 핵분열로 소진된 것들의 묵시록적 숭고를 보여 준다. 즉 매혹적인 소비 상품의 전자기계적 부품을 짓이기고 산화시켜 버린 것이다." 존 맥헤일 역시 이와 같은 포스트인간을 묘사했다. 「기계로 만들어진 미국 I(Machine-Made America I)」(1956~1957)은 배수 시설 부품과 광고 이미지들로 구성된 콜라주 작품이다. 정보의 과부하에 걸린 이 피조물은 거의 인간의 형상이라고 할 수 없으며, 완전히 다른 실존 방식에 적응할 수밖에 없음을 보여 준다. 스미슨 부부와 헨더슨, 파올로치와 맥헤

■ 일은 인디펜던트 그룹의 구성원으로 1950년대 초에 ICA에서 만나 매스미디어와 새로운 기술에 대한 열정을 공유했다. 대중문화에 대한 선구적 관심만큼 이들의 브루탈리즘적 면모 또한 중요하다. 사실, 발견된 것을 이용한 다듬어지지 않은 브리콜라주가 이들의 팝적인 판타지보다 훨씬 더 중요하다고 볼 수 있다. 　HF

더 읽을거리

Walter Benjamin, "Experience and Poverty," in *Selected Writings, Volume 2: 1927–1934,* ed. Michael Jennings (Cambridge, Mass.: Harvard University Press, 1999)
Claude Lichtenstein and Thomas Schregenberger (eds), *As Found: The Discovery of the Ordinary* (Zurich: Lars Müller Publishers, 2001)
David Robbins (ed.), *The Independent Group: Postwar Britain and the Aesthetics of Plenty* (Cambridge, Mass.: MIT Press, 1990)
Giorgio Agamben, *The Open: Man and Animal* (Palo Alto: Stanford University Press, 2003)
Eric S. Santner, *On Creaturely Life: Rilke, Benjamin, Sebald* (Chicago: University of Chicago Press, 2006)
Willemijn Stokvis, *Cobra: The Last Avant-Garde Movement of the Twentieth Century* (Aldershot: Lund Humphries, 2004)

▲ 1922, 1926　　● 1931a　　　　　▲ 1908, 1934b　　● 1956　　■ 1956

1950—1959

1959—1950

424 **1951** 바넷 뉴먼의 두 번째 개인전이 실패로 돌아간다. 동료 추상표현주의자들에게 버림받은 그는 미니멀리즘이 등장한 후에야 비로소 선구자로 추앙받게 된다. YAB

430 **1953** 작곡가 존 케이지가 로버트 라우센버그의 작업 「타이어 자국」에 참여한다. 라우센버그, 엘스워스 켈리, 사이 톰블리의 다양한 작업에서 지표의 흔적이 표현적인 자국에 대항하는 수단으로 발전한다. RK

435 **1955a** 구타이 그룹의 미술가들이 도쿄에서 열린 자신들의 첫 번째 전시에서 제안한 잭슨 폴록의 뿌리기 작품에 대한 새로운 독해는 일본 전통 미학과 닿아 있으며 '액션 페인팅'을 문자 그대로 해석한다. YAB

441 **1955b** 파리의 드니즈 르네 갤러리에서 열린 〈움직임〉전과 함께 키네티시즘이 시작된다. YAB

447 **1956** 영국 팝아트의 선구자인 인디펜던트 그룹이 전후 시기의 미술, 과학, 기술, 상품 디자인, 대중문화 간의 관계를 연구한다. 이들의 성과는 런던에서 열린 전시 〈이것이 내일이다〉에서 절정을 이룬다. HF

453 **1957a** 문자주의 인터내셔널과 이미지주의 바우하우스라는 소규모의 두 전위 그룹이 통합돼 전후 예술 운동 중 가장 정치 참여적이었던 상황주의 인터내셔널이 결성된다. HF
상자글 ● 『스펙터클의 사회』의 두 명제

460 **1957b** 애드 라인하르트가 「새로운 아카데미를 위한 열두 개의 규칙」을 쓴다. 유럽에서 아방가르드의 새로운 패러다임이 열리던 무렵 미국에서는 라인하르트, 로버트 라이먼, 아그네스 마틴이 모노크롬과 그리드를 탐색한다. RK

466 **1958** 재스퍼 존스의 「네 개의 얼굴이 있는 과녁」이 《아트뉴스》 표지에 실린다. 프랭크 스텔라 같은 미술가들에게 존스는 형상과 배경이 하나의 이미지–사물로 융합된 회화 모델을 제시했으며, 다른 이들에게는 일상의 기호와 개념적 모호함을 사용하는 가능성을 열어 주었다. HF
상자글 ● 루트비히 비트겐슈타인 RK

473 **1959a** 루치오 폰타나가 첫 번째 회고전을 연다. 키치 연상물들을 사용하여 이상적인 모더니즘에 문제를 제기한 그의 비판은 후계자인 피에로 만초니에게로 계승된다. YAB

477 **1959b** 샌프란시스코 미술협회에서 브루스 코너가 사형 제도에 반대하기 위해 어린이용 식탁 의자에 절단된 신체가 놓인 「어린이」를 발표한다. 뉴욕과 파리를 비롯한 다른 지역에서도 이와 유사한 작업이 있었지만 이들보다 훨씬 과격했던 서부 연안의 브루스 코너, 월리스 버먼, 에드 키엔홀츠 등의 미술가들은 아상블라주와 환경 작업을 발전시킨다. YAB

483 **1959c** 뉴욕현대미술관에서 〈인간의 새로운 이미지〉전이 열린다. 실존주의 미학이 알베르토 자코메티, 장 뒤뷔페, 프랜시스 베이컨, 윌렘 데 쿠닝 등의 작품에 나타난 구상에 관한 냉전의 정치로 확장된다. RK
상자글 ● 미술과 냉전 RK

488 **1959d** 리처드 에이브던의 『관찰』과 로버트 프랭크의 『미국인들』이 뉴욕사진학파의 변증법적인 두 항을 이룬다. BB

494 **1959e** 리우 데 자네이루에서 「신구체주의 선언」이 일간지 《호르날 두 브라질》의 두 페이지에 걸쳐 발표된다. 이로써 당시 널리 퍼져 있던 기하 추상의 합리주의적 해석이 현상학적 해석으로 대체된다. YAB

바넷 뉴먼의 두 번째 개인전이 실패로 돌아간다. 동료 추상표현주의자들에게 버림받은 그는 미니멀리즘이 등장한 후에야 비로소 선구자로 추앙받게 된다.

1951년 4월과 5월 뉴욕 베티 파슨스 갤러리에서 열린 바넷 뉴먼의 두 번째 개인전은 1년 전에 열린 첫 번째 전시와 달리 성공을 거두지 못했다. 전시가 끝날 때까지 작품이 하나도 팔리지 않는 바람에 뉴먼은 하는 수 없이 갤러리에 있던 모든 작품을 도로 가져와야 했다. 이후 50년대 내내 뉴먼은 가끔씩 그룹전에 한두 작품을 내는 정도에 그쳤다. 하지만 1958년 베닝턴 대학에서 개인전이 열리고 뒤이어 1959년 뉴욕 프렌치 앤드 코 갤러리에서 첫 번째 회고전이 열렸다. 뉴먼의 지위가 달라진 것은 바로 이 회고전 직후였다. 평론가 토머스 B. 헤스의 말처럼 "불과 1년 만에 폐물이나 괴짜 취급을 받던 뉴먼은 이후 두 세대에게 아버지와 같은 존재로 부상했다." 더불어 헤스는
▲재스퍼 존스와 프랭크 스텔라, 도널드 저드와 댄 플래빈 같은 다양한 미술가들이 뉴먼을 존경하기 시작했다고 말했다.

1951년 뉴먼을 괴롭힌 것은 계속되는 언론의 적대감이나 무관심보다는 수년간 그가 물심양면으로 도왔던 동료 추상표현주의 미술가들의 냉담한 반응이었을 것이다. 그는 동료들의 전시를 기획하고 전시 서문을 쓰고 대변인과 감독 역할까지 하곤 했다. 1950년 베티 파슨스 갤러리에서 열린 그의 첫 번째 개인전에는 그리 크지 않았던 뉴욕 미술계 전체가 몰려 왔는데, 당시 그 자리에 참석한 로버트 마더웰은 다음과 같이 말했다. "당신을 동료라고 생각했는데 이 전시는 우리 모두를 겨냥한 비판입니다." 마더웰의 말은 뉴먼에게 상처를 주기 위한 것이었지만 사실은 매우 통찰력 있는 것이었다. 뉴먼의 작품은 마더웰을 비롯한 추상표현주의자들의 작품을 지배하던 제스처적인 수사법과 대조적이었기 때문이다. 그의 의도대로 뉴먼은 깊은 상처를
●받았다. 잭슨 폴록을 제외한 추상표현주의자 동료들은, 마더웰의 말에 공감했는지 1년 후에 열린 두 번째 전시 오프닝에 참석하지 않았다.(뉴먼과 베티 파슨스를 설득하여 두 번째 전시를 성사시키고 작품 설치를 도운 사람이 바로 잭슨 폴록이다.)

1951년 전시에서 선보인 뉴먼의 작품은 실로 다양했는데, 이는 부분적으로는 자신의 작품이 모두 비슷하다는 언론의 편견을 깨기 위함이었다.(뉴먼이 과잉이나 반복을 피하려고 매체에 관계없이 작품 수를 300개 이하로 제한하는 등, 극도로 주의를 기울였다는 점을 생각하면 언론의 편견은 너무 가혹했다.) 이 중 뉴먼이 1948년에 이룬 작업의 혁신을 보여 주는 유일한 작품은 「하나임 II(Onement II)」이었다. 이 작품은 그보다 훨씬 작은 「하나임 I」[1]과 마찬가지로 적고동색 화면을 수직으로 양분하는 좁은 '지

1 • 바넷 뉴먼, 「하나임 I Onement I」, 1948년
캔버스와 캔버스에 붙인 마스킹 테이프에 유채, 69.2×41.2cm

퍼로 이루어져 있다. 뉴먼이 작품에 등장하는 수직 분할선에 '띠' 대신 '지퍼'라는 단어를 사용한 것은, 지퍼라는 단어에는 존재의 정적인 상태가 아니라 행위를 함축하기 때문이다. 「하나임 II」 옆에는 「이브」와 「아담」처럼 제목의 도움을 받아 쌍을 이루는 연작이 배치됐다.(뉴먼의 몇몇 작품들처럼 「아담」도 수정을 거듭해서 지금은 1951~1952년 작품으로 알려져 있

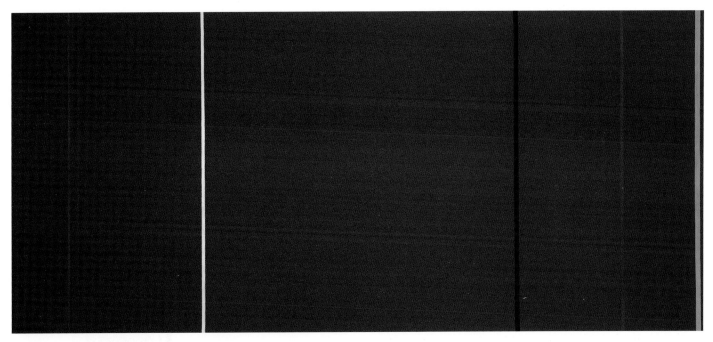

2 • 바넷 뉴먼, 「영웅적 숭고함을 향하여 Vir heroicus sublimis」, 1950~1951년
캔버스에 유채, 242.2×541.7cm

다. 뉴먼은 "나는 '완성된' 그림이란 관념은 허구라고 생각한다."라고 말했다.) 한편 뉴먼을 비방하는 사람들은 「목소리(The Voice)」와 「이름 Ⅱ(The Name Ⅱ)」에서 특히 분노했다. 두 작품 모두 가로세로 약 2.5미터 넓이의 하얀 평면을 하얀 지퍼가 가로지르는 형식을 취하고 있는데(「목소리」에는 중앙에서 조금 벗어난 하나의 지퍼가, 「이름Ⅱ」에는 좌우 가장자리를 포함한 네 개의 지퍼가 균등하게 분포돼 있다.) 뉴먼은 이런 구성을 강조하기라도 하듯 전시 초대장에도 과감하게 하얀 종이에 하얀 글씨로 인쇄했다. 또 다른 작품인 「영웅적 숭고함을 향하여」[2]는 서로 다른 색채의 지퍼 다섯 개가 약 5.5미터 너비의 엄청난 크기의 강렬한 적색 화면을 불규칙하게 분할하는 작품이었다. 이 커다란 작품과 높이는 같지만 너비가 3.8센티미터에 불과하며, 오직 적색 지퍼 하나(지퍼의 양쪽은 더욱 짙은 적색이다.)만으로 구성된 「황무지」는 꼭 「영웅적 숭고함을 향하여」에 딸린 이상한 부속물 같아 보였다.

그러나 이 두 작품의 배후에 놓인 논리적 상관관계는 명백하다. 「영웅적 숭고함을 향하여」의 가장 오른쪽 지퍼의 두께는 캔버스 가장자리에 있는 적색 '배경'(좁은 띠)의 두께와 같으므로 여기에서 형상과 배경, 윤곽과 형태, 선과 평면 같은 전통적인 대립은 사라지게 된다. 한편 조각처럼 보이지만 명백한 회화 작품인 「황무지」[3]는 거대한 적색 캔버스에서 지퍼 하나만 떼어 내어 벽으로 옮긴 것처럼 보였고, 결국 전후 미국 미술사상 최초의 '성형(shaped)' 캔버스의 하나로 ▲ 남게 된다. 뉴먼은 「황무지」의 '사물성'이 간과되거나 과장되지 않도록(이 작품뿐만 아니라 좀 더 작은 수직 회화 몇 점에도 해당되는 사항이다. 잭슨 폴록은 이 작품들을 위해 약 7.5센티미터 깊이의 나무 액자를 제작했다.) 자신의 최초의 조각 작품인 「여기 Ⅰ」[3]을 바로 옆에 배치했다. 두 개의 지퍼로 구성된 「여기 Ⅰ」은 실제 공간을 가르며 자율성을 선언하는 듯하다. 언제나 뛰어난 큐레이터였던 뉴먼은 이처럼 전시를 대가답게 구성했지만 이

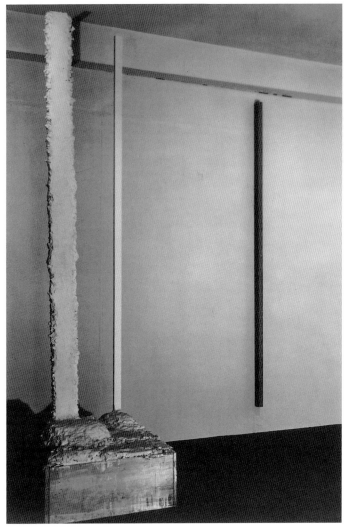

3 • 바넷 뉴먼, (왼쪽) 「여기 Ⅰ Here Ⅰ」, 1950년 석고와 채색된 나무, 243.8×67.3×71.8cm
(오른쪽) 「황무지 The Wild」, 1950년 캔버스에 유채, 243×4.1cm

▲ 1958

점이 오히려 전시에 대한 반감을 부추겼던 모양이다.

뉴먼은 이런 곤란을 이미 예상했는지도 모른다. 그는 자신의 예술
이 쉽게 이해될 수 없으리라는 것을 누구보다 잘 알고 있었다. 실제로
그가 「하나임 I」에서 자신이 성취한 바를 이해하는 데는 꼬박 8개월
이 걸렸다. 뉴먼의 뜻밖의 발견에 대해 헤스는 다음과 같이 설명한다.
"생일이던 1948년 1월 29일 뉴먼은 짙은 카드뮴 레드(인디언 레드나 시에나
레드와 같이 광물처럼 보이는 짙은 색의 안료)로 칠한 작은 캔버스 하나를 놓고
그 중앙에 테이프를 한 줄 붙였다. 그리고 그 위로 재빨리 밝은 카드
뮴 레드를 칠해 색상을 테스트했다. 뉴먼은 꽤 오랫동안 그림을 바라
봤으며 실제로 8개월 동안이나 연구를 거듭한 결과 탐구를 끝마쳤다."

이처럼 뉴먼은 오랫동안 '적절한' 주제를 갈구해 왔다. 그러나 「하
나임 I」에 대해 지금까지 통용돼 온 표준적인 설명, 즉 이 작품이 창
세기 도입부에 나오는 빛과 어둠의 분리를 회화적으로 표현한 것이
라는 해석은 이 작품의 전적으로 새로운 면모를 설명하지 못한다. 그
이전에 뉴먼은 최소 3년간 "회화가 애초에 존재하지 않기라도 한 것
처럼 그리고, 무에서 출발"하겠다는 자신의 욕망을 세계의 기원이라
는 주제를 통해 형상화해 왔다. 1944~1945년에는 처음으로 '자동기
술' 방식을 활용해 신화적 주제들을 발아의 이미지로 형상화한 드
로잉 작업을 했으며(예를 들어 혼돈의 자손이자 대지의 여신을 그린 「게아(Gea)」)
1946~1947년에는 구약성서에 나오는 세계의 탄생을 직접적으로 언
급하는 많은 작품들을 제작했다. 「태초(The Beginning)」, 「창세기-개벽
(Genesis-The Break)」, 「말씀 I(The Word I)」, 「명령(The Command)」, 「태초
의 순간(Genetic Moment)」 등을 예로 들 수 있다. 어떻게 보면 뉴먼의
미술은 언제나 동일한 주제에서 비롯된다고 말할 수 있을 것이다.

「하나임 I」의 주제가 새로운 것이 아니라면 주제를 전달하는 형식
은 새로운가? 그에 대한 대답은 의외로 단순하지 않다. 형식 문제에
있어서도 이 절제된 작품의 독창성을 발견하기는 쉽지 않다. 왜냐하
면 그보다 2년 앞서 제작된 「순간」[4]에 이미 직사각 화면과 그것을
좌우대칭으로 나누는 수직 요소가 등장하기 때문이다. 그러나 개념
적으로나 구조적으로나 「순간」과 「하나임 I」 사이에는 엄청난 차이
가 있다. 심지어 뉴먼이 「하나임 I」과 그 이후 작품들을 통해, 형식은
이미 존재하는 내용을 전달할 뿐이라는 철학적 관념의 토대를 무너
뜨리고 있다고 말할 수도 있을 것이다.

해답의 실마리는 두 작품에서 전혀 다르게 다뤄지는 '배경'에 있다.
「하나임 I」의 화면(헤스에 따르면 애초에는 "미리 준비된 배경"이자 물감의 가장 아
래층으로 의도됐다.)은 고르게 채색된 것에 비해 「순간」의 배경은 확정적
이지 않고 막연하며 '띠'로 인해 공간 깊숙이 후퇴한다. 이 작품의
▲ '띠'는 아직까지 '지퍼'가 아니다. 여기서의 띠는 브라크와 피카소의
분석적 입체주의 작품에 나오는 스텐실 문자처럼 그림의 나머지 부
분을 공간적으로 후퇴한 것처럼 보이게 만드는 전경 요소, 다시 말해
르푸소아르(repoussoir)로 기능한다. 이후 뉴먼은 「순간」을 비롯해 이
시기의 작품에서 띠는 "배경의 대기 같은 느낌, 즉 자연에 존재하는
대기와 같은 느낌"을 부여한다고 말했다. 혹은 만물의 기원 이전에 존
재한 혼돈 상태인 공(空)을 파괴하기 위해 "공간과 색채를 조작해" 왔

4 · 바넷 뉴먼, 「순간 Moment」, 1946년
캔버스에 유채, 76.2×40.6cm

다고 말했다. 궁극적으로 뉴먼은 「순간」에서 화면에 속하지만 화면과
전적으로 일치하지 않으며, 그 결과 자신의 경계를 이탈해 확장하는
것처럼 보이는 이미지를 확보할 수 있었다. 그 이미지는 스케치 단계
에서 이미 완성될 수 있는 것으로 더 이상 자신의 지지체(중성적인 수용
체)에 종속되지 않는 그 무엇이었다.

헤스는 「하나임 I」이 「순간」과 유사한 작품으로 생각될 여지가 있
었다고 말한다. "처음에 뉴먼은 배경에 질감을 주려 했다. 그는 테이
프를 떼고 테이프가 붙어 있던 자리 안쪽의 띠 부분에 색을 칠하려
했다." 그러나 「하나임 I」에서 뉴먼은 결국 "배경에 질감을" 주거나
"색을 칠"하지 않았다. 여기에는 "색을 칠"하거나 질감을 줄 수 있는
그 무엇도 존재하지 않았다. 다시 말해 미리 존재하는 것은 아무것도

없었고 채워지기를 기다리는 '배경'조차 존재하지 않았다. 「게아」, 「창세기-개벽」, 「말씀」, 「명령」, 그리고 심지어는 「순간」조차도 천지창조의 시각적 상징인 표의문자를 포함한 반면, 「하나임 I」은 그 자체로 천지창조인 표의문자다.(1947년 1월에 뉴먼이 기획한 전시 〈표의문자 그림〉에 작품 「게아」를 선보였다는 사실을 생각하면, 그 이후로 뉴먼이 표의문자 개념을 이해하려고 얼마나 애썼는지 짐작할 수 있다.) 작품 제목 '하나임(Onement)'은 영어 '속죄(atonement)'의 어원으로, '하나로 됨이라는 사실'을 의미한다. 이 작품은 일체성(Wholeness)을 **재현**하지는 않지만 화면과 지퍼를 하나의 통합체로 결합함으로써 일체성을 **선언**한다. 달리 말하면 그렇게 존재하는 것은 지퍼가 화면을 엄격하게 좌우대칭으로 분할했기 때문이다.

물론 지퍼는 여전히 수직적인 '선'에 지나지 않는다는 점에서 여타의 언어적 상징과 마찬가지로 마음대로 꺼내 쓸 수 있는 기호들의 저장소(기호 일부는 결여된 형태로 존재하는)에 이미 존재하는 레디메이드이다. 다시 말해 그것은 온갖 형태의 언어에 내재된 부재와 지연의 유희를 피할 수 없다. 그러나 최소한 지퍼의 의미는 그것이 지시하고 관람자에게 측정해 선언하는 화면과의 공존을 통해서만 확정된다. 실제로 「하나임 I」은 하나의 표의문자이자 기호이다. 그러나 그것은 기호의 의미화 작용과 실제로 발화되는 상황 사이에 존재하는 순환성을 강조하는 특수한 기호이다. 언어학자들은 이런 속성을 띠는 단어를 '연▲동소'라고 부른다. 이후 뉴먼이 인칭대명사는 물론 '지금', '여기', '저기가 아닌 여기'와 같이 연동소를 자신의 작품 제목으로 삼은 것은 우연이 아니다. 뉴먼의 이전 작품들처럼 「하나임 I」 또한 기원(태초의 균열) 신화를 다루고 있지만, 여기서 이 신화는 처음으로 현재시제로 말해진다. 그리고 이 같은 현재시제의 사용은 '내(I)'가 '너(you)'에게처럼 뉴먼이 관람자에게 직접 말을 거는 시도이다.

장소에 대한 감각

1948년 내내 숙고한 덕인지 1949년은 뉴먼에게 가장 생산적인 해였다.(이 시기 그가 제작한 작품은 열아홉 점에 달하며, 이는 그의 전 회화 작품의 5분의 1에 해당한다.) 이 해 제작된 작품 중 가장 큰 작품인 「있으라 I(Be I)」은 1950년 전시에서 단연 돋보였다. 이 작품은 「하나임 I」의 광선을 근원적으로 변형시킬 뿐 아니라(여기서 짙은 적색의 화면을 가로지르는 중앙의 흰색 지퍼는 매우 가늘고 날카롭다.) "당신! 있으라!"는 명령형 제목을 통해 관람자를 호출한다. 뉴먼은 좌우대칭을 지각하는 일이 직립보행을 하는 인간에게 필수적이라는 사실을 직감했던 것 같다. 뉴먼의 작품에 주기적으로 등장하는 좌우대칭은 우리 신체의 수직적 축이 시지각은 물론 우리가 보는 대상 앞에 놓일 수밖에 없는 조건을 구조화하는 요소라는 사실을 전제로 한다. 또한 우리는 좌우대칭을 지각하자마자 곧바로 우리 자신의 신체를 인식하는 동시에 시각장의 범위를 설정하게 된다. 이렇게 좌우대칭에 대한 지각은 자명한 것이며, 순간적이다. 60년대 미니멀리즘 작가들에게 하나의 성서가 된 『지각의 현상●학』(1945, 영문판 1962)의 저자인 프랑스 철학자 모리스 메를로-퐁티에 따르면 우리가 자신도 모르게 세계에 속하는 존재임을 감지하게 되는 것은 바로 유아기부터 시작된 우리의 수직성 때문이다.

「영웅적 숭고함을 향하여」와 함께 1951년에 전시된 커다란 작품들을 계기로 뉴먼은 평생 그를 따라다닌 강박 중 하나였던 규모(scale)의 문제에 관심을 돌리게 됐다. 그러나 여기서 규모는 「하나임 I」에서 탐색된 현전(presence)의 현상학과 밀접한 관련이 있다. 전후 미국▲작가 중에서 리처드 세라보다 앞서서 작품의 규모를 도덕적 차원과 관련지은 사람은 뉴먼이 유일하다. 마티스와 마찬가지로 그는 조그만 스케치에서 구성을 해결하고 그것을 캔버스 크기로 확대하는 일은 도덕적으로 옳지 못하다고 생각했다. 그리고 그가 인생 말년에 판화 제작에 몰두하게 된 것도 가장자리를 조금만 다르게 잘라도 이미지의 내재적인 규모가 근본적으로 달라진다는 사실을 입증할 수 있다고 확신한 이후의 일이었다.(1964년에 출판된 석판화집 『18개의 시편(18 Cantos)』에 실린 그의 짧은 서문은 왜 크기(size)가 아니라 규모(scale)가 문제인지 분석한 금세기 최고의 글이다.)

「영웅적 숭고함을 향하여」는 매우 큰 작품이다. 1951년 전시 직후 완성된 작품인 「권좌(Cathedra)」와 「우리엘(Uriel)」(1955), 「빛남(Shining Forth)」(1961), 「누가 적, 황, 청을 두려워하는가? II」(1967~1968), 「안나의 빛(Ann's Light)」(1968, 가로 2.7미터 세로 6미터로 언급한 작품 중에서 가장 크다.) 또한 매우 큰 작품에 속한다. 그러나 문제는 크기가 아니다. 이 작품들이 뉴먼의 동료였던 추상표현주의자들이 제작한 동일한 크기의 작품보다 더 거대해 보였다면(관람자가 그물망 조직 속에서 헤매게 되는 폴록의 작품은 여기서 제외하기로 한다.) 그 이유는 시각적으로 거의 아무 일도 일어나지 않는 뉴먼의 작품이 우리에게 작품을 단번에 받아들이라고 종용하기 때문이다. 비록 흘러넘칠 듯한 강렬한 색채를 마주한 관람자가 그럴 수 없다는 사실을 깨닫게 되더라도 말이다. 관람자는 거대한 색면 틈으로 작용하는 지퍼 중 하나에 시선을 고정하려 하지만, 자신도 모르게 어느새 다음 지퍼로 시선을 확장하게 된다. 강렬한 색채의 바다에 휩쓸린 관람자는 결코 전체를 훑어볼 수는 없음에도 불구하고 그 전체가 존재한다는 사실을 인식할 수밖에 없다. 이렇게 우리는 그 전체를 '저기가 아닌 여기'로 체험하게 된다.

"사람들은 큰 작품을 멀리서 보려는 경향이 있다. 그러나 이 전시의 큰 그림들은 가까이서 보도록 의도된 것이다." 베티 파슨스 갤러리에서 열린 두 번째 전시의 유인물에 실린 이 말에서 뉴먼에게 크기는 시야를 초월하는 수단이었음을 확인할 수 있다.(이를 납득시키려는 듯 수년 후 뉴먼은 1미터도 채 안 되는 거리에서 작품 「권좌」를 응시하는 자신의 모습을 사진으로 찍었다.) 시야에 대한 통제를 포기하도록 만드는 이런 과잉은 대부분 숭고 이론과 관련지어 논의돼 왔다. 작품 「하나임 I」에 골몰하던 1948년 뉴먼은 「이제는 숭고다(The Sublime is Now)」라는 유명한 글을 통해 숭고 이론을 언급한 바 있다. 청탁받은 이 짧은 글을 쓰기 위해 뉴먼은 롱기누스, 버크, 칸트, 헤겔이 숭고에 대해 쓴 고전적인 철학 논문들을 섭렵했지만 즉시 그들의 견해를 거부했으며, 더 이상 숭고라는 단어를 사용하지 않았다.(나중에 논하겠지만 예외가 하나 존재한다.) 그렇다면 이 글의 제목에 쓰인 숭고라는 단어가 잘못된 것은 아닐까? 실제로 '숭고'는 뉴먼이 (「이제는 숭고다」에는 등장하지 않는 단어) '비극' 대신 일시적으로 사용한 것이다. 다시 말해 뉴먼이 말하는 숭고는 그가 읽

은 철학 논문과는 무관했다. 여기서 문제가 되는 것은 앞서 언급했던 하나의 예외이다. 1965년 뉴먼은 데이비드 실베스터에게 '영웅적 숭고함을 향하여'라는 제목에 대해 다음과 같이 말했다. "인간이 숭고하거나 숭고할 수 있는 것은 자신이 인식하고 있다는 사실을 감지하는 한에서이다." 뉴먼에게 있어 숭고는 '기억, 연상, 향수, 전설, 신화'에 기대지 않고 홀로 혼돈과 마주하여 용감하게 인간 운명과 대면하는 누군가가 자신이 어디 있는지 감지할 수 있게 해 주는 무엇이다. 다시 말해 숭고는 그런 누군가에게 여기와 지금(hic et nunc)에 대한 감각을 부여하는 것이다. 1948년부터 뉴먼은 관람자에게 장소에 대한 감각, 즉 그 자신의 규모에 대한 감각을 주고 싶었다고 주장해 왔다.

그러나 뉴먼의 숭고 개념이 계몽주의 철학자들과 완전히 상반된 것은 아니다. 1949년 8월 뉴먼이 오하이오에 있는 인디언 고분 앞에서 경험한 것(보일 수조차 없는 예술 작품. 그러므로 그것은 거기, 바로 그 자리에서 경험돼야만 한다.)은, 우리가 파악할 수 없는 광대함에서 비롯되는 감정이 곧 숭고라는 18세기 철학자 에드먼드 버크의 입장과 다르지 않다. 그것은 또한 이집트 피라미드를 지각할 때처럼 우리의 인식 능력이 갑자기 마비되는 상황의 일시성(temporality)의 역할을 기술한 철학자 임마누엘 칸트의 입장과도 다르지 않다. 그러나 버크와 칸트에게 숭고 개념은 하나의 보편적인 범주로 남아 있다. 그들 모두 숭고를 총체성 관념에 대해서 일시적으로 느끼는 부족함으로 정의한다. 뉴먼이 말하고자 한 바는 개념으로서의 공간이 아니라 그 자신의 '현전'이며, 무한성이 아니라 규모이며, "시간의 감각"이 아니라 "신체가 지각하는 시간"이다. 이것이 바로 뉴먼에게 있어 「하나임 I」의 의미이자 그가 오하이오의 경험을 통해 확신한 것이다. 이렇게 뉴먼은 숭고의 철학적 개념에 작별을 고했으며 얼마 안 가 숭고가 '인간은 현전한다(present)는 관념'을 표현하기에 너무도 보편적인 개념이라고 여겼다.

뉴먼이 흔히 "다이어그램"이라고 불렀던 '보편적인 것'은 언제나 그에게 좋지 않은 단어였다. (1935년 뉴먼이 편집했던 무정부주의 잡지 《디 앤서(The Answer)》에서 헤겔과 마르크스는 읽지 말아야 할 저서인 반면 스피노자와 미하일 바쿠닌은 반드시 읽어야 할 저서로 분류했다.) 그는 「하나임 I」을 제작하기 3년 ▲ 전에 자신이 정복할 수 없는 거장으로 여겼던 피트 몬드리안을 가차없이 공격했다. 1945년 거듭된 수정에도 불구하고 끝내 출판되지 않은 장편 미학 논문 「원형질 이미지(The Plasmic Image)」에서 뉴먼은 당시 사람들과 마찬가지로 몬드리안의 그림이 기하학적 미술, 좋은 디자인, "자연으로부터의 추상화(abstraction)"에 지나지 않는다고 말했다.(몬드리안이 이런 견해를 반박하는 데 상당한 노력을 기울여 왔음에도 불구하고 말이다.) 요컨대 뉴먼은 자신이 활용할 수 있는 이류 문헌들에 나오는 상투적인 문구들을 일부러 반복하면서 몬드리안을 허수아비로 만든 것이다. 이런 가상의 공격이 뉴먼에게 활력을 제공했을지는 모르지만, 그는 "신조형주의에 대한 빚"이라 부른 것을 쉬이 극복할 수 없었다.(「하나임 I」 바로 전에 제작된 「유클리드의 죽음(The Death of Euclid)」이나 「유클리드의 심연(Euclidean Abyss)」과 같은 제목에서 느껴지는 승리감을 뉴먼이 느끼기에는 아직 시기상조였다.) 60년대 중반에 와서야 뉴먼은 줄곧 자신의 싸움 상대였던 '몬드리안'이 하나의 허구였으며, 실제로 자신의 미술과 이론이 직

관을 중시한다는 점에서 몬드리안과 매우 흡사하다는 사실을 깨달았다. 결국 뉴먼은 자신이 이 유럽의 추상 대가와 공통점이 많다는 사실을 인식하고서야 비로소 몬드리안에 대해 느꼈던 감정의 실체를 파악하게 된다. 첫째, 부분적으로는 뉴먼을 추종하던 미니멀리즘 작가들(뉴먼은 그들과 혼동되는 것을 꺼렸지만 기꺼이 만남을 즐겼다.)과의 토론 덕분에 그는 자신의 '일체성' 개념이 관계적 구성이라는 전통적 방식에 의존 ▲ 한 몬드리안의 미술(프랭크 스텔라는 "당신은 한 귀퉁이에서 한 일을 다른 귀퉁이에 있는 무엇으로 균형 잡으려 한다."라고 조롱했다.)과 전적으로 상반된다는 사실을 깨달았다. 둘째 뉴먼은 몬드리안의 사회적 유토피아와 관계 미학을 교조주의, 합리주의, 공포 정치와 관련짓게 됐다. 뉴먼은 과거처럼 몬드리안의 '형식주의'와 '내용의 부재'를 비난하기보다는, 이제 몬드리안의 추상에 내재된 사회적 기획에 대해 갖는 반감을 자신의 무정부주의 정치학의 관점에서 설명했다.

이런 재평가의 결과 연작 「누가 적, 황, 청을 두려워하는가?」(1966~1968)가 탄생하게 됐다. 이 연작을 구성하는 넉 점의 회화 중 첫 번째 작품과 세 번째 작품은 비대칭적이지만 나머지 두 작품은 대칭적이며 각각의 쌍은 매우 큰 크기의 작품과 작거나 중간 크기의 작품으로 구성됐다.(대칭은 뉴먼의 미술을 지탱하는 특징이었지만, 이제 그것은 수년 전 스텔라의 흑색 회화가 그랬던 것처럼 대칭을 금기시했던 몬드리안을 직접적으로 겨냥하고 있었다.) 이 중 크기가 큰 두 작품은 모두 파손됐는데, 특히 「누가…… 두려워하는가? Ⅲ」의 훼손 정도가 가장 심했다. 이런 재난이 그저 미친 사람의 소행으로 간과돼서는 안 될 것이다. 뉴먼의 그림이 빈번한 반달리즘의 위험을 넘겨 왔기에 더욱 그렇다. 이렇게 노골적인 우상파괴적인 행위가 부분적으로는 그 작품 자체에 의해 부추겨진 것은 아닌지 궁금하다. 「누가…… 두려워하는가? Ⅲ」는 이 연작의 첫 번째 작품[5]과 관련돼 탄생했다. 전자는 후자에게서 양 가장자리에 있는 두 개의 지퍼, 다시 말해 오른쪽에 있는 노란색 좁은 지퍼와 왼쪽에 있는 반투명 청색의 폭넓은 지퍼를 빌려 왔다. 그러나 뉴먼은 중앙의 적색 평면을 양편으로 늘려 너비를 거의 5.5미터에 가깝게 만들면서 색상의 채도도 최고조로 높였다. 화면을 뒤덮은 적색은 우리를 압도한다. 누구도 그 압박을 피할 수 없다. 이 그림을 아마 세 번이나 난도질한 사람은 이런 열기를 견디지 못한 것일지도 모른다. 그는 비록 옳지 못한 방식이긴 하지만 나름대로 뉴먼의 비극 개념은 물론, 뉴먼이 바라마지 않던 보들레르의 "격앙된 비평"에 경의를 표한 것이다.　YAB

더 읽을거리

Yve-Alain Bois, "On Two Paintings by Barnett Newman," *October*, no. 108, Spring 2004
Yve-Alain Bois, "Perceiving Newman," *Painting as Model* (Cambridge, Mass.: MIT Press, 1990)
Mark Godfrey, "Barnett Newman's *Stations* and the Memory of the Holocaust," *October*, no. 108, Spring 2004
Jean-François Lyotard, "Newman: The Instant" (1985), *The Inhuman* (Stanford: Stanford University Press, 1991)에 재수록.
Barnett Newman, *Selected Writings and Interviews*, ed. John O'Neill (New York: Alfred Knopf, 1990)
Jeremy Strick, *The Sublime Is Now: The Early Work of Barnett Newman, Paintings and Drawings 1944–1949* (New York: PaceWildenstein, 1994)
Ann Temkin, "Barnett Newman on Exhibition," in Ann Temkin (ed.), *Barnett Newman* (Philadelphia: Philadelphia Museum of Art, 2002)

▲ 1913, 1917a, 1944a

▲ 1958

5 • 바넷 뉴먼, 「누가 적, 황, 청을 두려워하는가? I Who's Afraid of Red, Yellow, and Blue I」, 1966년
캔버스에 유채, 190.5×122cm

1953

작곡가 존 케이지가 로버트 라우센버그의 작업 「타이어 자국」에 참여한다. 라우센버그, 엘스워스 켈리, 사이 톰블리의 다양한 작업에서 지표의 흔적이 표현적인 자국에 대항하는 수단으로 발전한다.

흰색이 고르게 칠해진 가로세로 1.2미터짜리 정사각형 캔버스를 떠올려 보자. 다음으로 백지에 가까운 드로잉 한 점을 떠올려 보자. 잉크와 크레파스 자국이 희미하게 보이는 이 드로잉에는 "데 쿠닝의 드로잉 지우기, 로버트 라우센버그, 1953년"이라는 라벨이 붙어 있다.[1] 마지막으로 종이 한가운데 타이어 자국이 새겨진 7미터 길이의 두루마리를 떠올려 보자. 이 세 가지의 공통점은 무엇일까?

이것이 바로 1953년 뉴욕 스테이블 갤러리에 로버트 라우센버그의 작품이 전시되자마자 제기된 질문이다. 이 전시에서 라우센버그(Robert Rauchenberg, 1925~2008)는 두 개 이상의 패널을 짝지어 배치한 「흰색 회화(White Paintings)」와, 잘게 찢은 신문지를 온통 새까맣게 칠한 작품을 나란히 전시했다. 비평가들은 이 젊은 작가의 전시를 보고 검은 그림은 "핸드메이드 부스러기"에 지나지 않고 흰색 그림은 "이렇다 할 이유 없는 파괴 행위"에 불과하다고 일축했다. 하지만 곧 그의

▲ 타이어 자국과 데 쿠닝 지우기에 관한 소식이 퍼져 나갔다. 윌렘 데 쿠닝의 인기가 하늘을 찌른 50년대 초반, 드로잉을 파괴한다는 그의 발상은 그 자체로 하나의 스캔들이었다. 이렇게 라우센버그는 허무주

● 의나 다다적인 재연으로 유명해졌다. 실제로 라우센버그는 마르셀 뒤샹을 잘 알고 있었으며 그가 당시 뉴욕에 머물고 있다는 것 역시 알고 있었다. 그러나 라우센버그가 뒤샹을 만난 것은 그로부터 수년이 더 지나고 난 다음의 일이다.

이 세 작품을 강하게 연결하는 것은 바로 40년대 후반부터 50년대 초반까지 미술계를 장악했던 추상표현주의에 대한 적대감이었다. 라우센버그는 제2차 세계대전에 참전한 모든 미국 군인들에게 대학 수준의 교육을 제공한 G. I. 빌 프로그램을 통해 미술 교육을 받았다. 잠

■ 시 파리에서 활동한 라우센버그는 1949년 노스캐롤라이나의 블랙마운틴 칼리지에서 수학했으며 1950년에는 뉴욕 아트 스튜던트 리그에 참가했다. 이때 같이 참가한 동료들 사이에서 추상표현주의는 하나의

◆ 보편적 미학 용어로 통용되고 있었다. 블랙마운틴의 교수였던 데 쿠닝, 로버트 마더웰, 잭 트보르코브와 같은 추상표현주의자들은 물론, 이들을 따랐던 알프레드 레슬리(Alfred Leslie), 조앤 미첼(Joan Mitchell), 레이먼드 파커(Raymond Parker) 등의 학생들에게도 채색된 자국이 개인의 독특한 흔적이라는 생각은 자율성, 자발성 그리고 그 자국의 이데올로기에 수반된 모험과 함께 일종의 신조처럼 자리 잡고 있었다.

다다의 귀환

타이어 자국[2]처럼 기계적으로 만들어진 선만큼이나 비자발적이고 작가의 개성이 드러나지 않는 것도 없을 것이다. 마찬가지로 텅 빈 캔버스만큼이나 '모험'의 현장에서 후퇴한 것도 없다. 힘든 싸움을 통해 (해럴드 로젠버그의 표현대로) 자기 "존재"의 "형이상학적 실재"를 선언하려 했던 액션페인팅 화가들의 무대는 이 텅 빈 캔버스를 계기로 모노크롬 레디메이드로 변형됐다. 그리고 「데 쿠닝 드로잉 지우기」는 작가의 붓질에 과도한 의미를 부여하는 추상표현주의를 겨냥하여, 지우는 동작의 반복만큼이나 이런 정서에 반하는 것도 없다는 점을 분명히 드러냈다. 여기서 제작자의 정체성과 관련된 어떤 흔적도 남기지 않는 '지우는 행위'의 대상은 드로잉 자국과 그것을 지운 흔적 모두였으며, 그 지우는 방식은 기계적이었다.

그러나 액션페인팅을 비판한 이 세 작품이 그저 허무주의를 위한 것은 아니었다. 라우센버그가 1951년 여름 내내 제작한 「흰색 회화」에서 발견되는 긍정적 확신은 블랙마운틴의 교사이자 실험적인 미국 작곡가 존 케이지(John Cage, 1912~1992)가 전개한 입장과 유사하다. 선불교의 영향을 받은 케이지는 '행위'의 인위성, 즉 작곡과 관련된 일체의 구상에 대한 반대로서 수동성을 찬양했다. 만물을 구축하는 보편적인 질서는 우연과 무작위라는 관념에 매료된 케이지에게 음악은 침묵과 소음이 우연히 뒤섞인 무엇이었다. 촉망받는 젊은 피아니스트 데이비드 튜더가 블랙마운틴에서 케이지의 최근 작품 「4분 33초」를 연주한 것이 바로 그해 여름이었다. 튜더는 조용히 피아노에 앉아 악보를 연주하는 대신 조심스레 피아노 뚜껑을 여닫음으로써 악장의 진행을 알렸다.

라우센버그의 「흰색 회화」 연작은 케이지와의 상호 교류를 통해 탄생했다. 하나에서 두 개로, 다시 세 폭, 네 폭, 다섯 폭, 일곱 폭으로 단순히 연속적인 수열에 따라 만들어졌고, 그 형태는 내러티브나 어떤 지시 대상도 포함하지 않는 것처럼 보였다. 대신 그 형태들은 주변의 떠도는 인상을 붙잡는 듯했고, 그 방식은 케이지의 음악이 청중의 숨소리나 기침 소리를 그대로 반영한 것과 동일했다. 실제로 케이지가 언급했듯이 「흰색 회화」는 먼지 입자, 빛, 그림자가 "착륙하는 활주로"였고, 라우센버그 또한 늘 자신의 연작에 대해 "그림자를 포착하는 흰색 회화"라고 말했다.

▲ 1947b, 1959c　　● 1914, 1918, 1935, 1942b, 1966a　　■ 1947a　　◆ 1947b

1 • 로버트 라우셴버그, 「데 쿠닝 드로잉 지우기 Erased de Kooning Drawing」, 1953년
손으로 쓴 라벨을 부착한 대지를 덧댄 금박 액자, 종이에 잉크와 크레용 자국, 64.1×55.2cm

2 • 로버트 라우셴버그, 존 케이지 참여, 「자동차 타이어 자국 Automobile Tire Print」, 1953년
캔버스에 부착된 종이에 잉크, 41.9×671.8cm(완전히 펼쳤을 때)

이 무렵 사진 작업을 활발히 했던 라우센버그는 스쳐가는 그림자가 드리워지는 스크린으로서의 회화 개념과, 초점이 맞춰진 부분의 인상을 기록하는 사진의 감광 표면을 연관시켰다. 그는 「흰색 회화」를 제작하기 1년 전에 발, 손, 고사리, 여성 누드와 같은 연약한 이차원 그림자를 청사진 종이의 파란 배경 위에 기록하는 작업을 했는데, 그림자를 드리운다는 관점에서 본다면 이런 거대한 '레이요그램' 작업은 흰색 회화와 더욱 유사해진다. 물론 사진과 그림자 드리우기를 연결하는 선례는 전에도 있었다. 뒤샹의 역작 「큰 유리」(1915~1923)와,

▲ 레디메이드 작품을 드리워진 그림자 형태로 화면에 나열한 「너는 나를/나에게」(1918)가 바로 그것이다. 그림자와 사진의 관계, 또는 레디메이드가 그것이 선택된 바로 그 순간, 즉 '만남'의 지표(index)가 되는 상황 모두에서 문제가 됐던 '지표의 본성'을 뒤샹이 다뤘던 것처럼, 「흰색 회화」에서 회화와 사진과의 관계를 탐구했던 라우센버그의 작업은 타이어 자국과 데 쿠닝 지우기를 통해서 지표적 흔적에 대한 광범위한 이해로 귀결됐다.

이 지표적 속성으로 인해 성격이 다른 위의 세 가지 작품 모두 '비구성(noncomposition)'이란 동일한 논리를 따르게 된다. 즉 라우센버그는 어떻게 자국이 상징적 의미(흔히 '표현적' 자국에서 기대되는 내적 생명력)를 띠지 않고 외부 세계로부터 새겨질 수 있는지, 즉 그 원인이 되는 물리적 대상의 이차원적 흔적을 기록할 수 있는지와 관련된 비구성의 기본 원리들을 이미 간파하고 있었던 것이다. 이런 비구성에 대한 케

● 이지의 확신은 40년대 후반부터 뉴욕에 거주한 뒤샹을 만나면서 심화됐다. 케이지는 이런 믿음을 보다 포괄적인 논리 구조로 발전시킴으로써 라우센버그가 흔적(청사진 작업)에 대한 관심을 심화시키는 데 일조했다. 결국 라우센버그는 뒤샹을 직접 만나지 않고도 레디메이드와 찍힌 자국, 그리고 그림자와 지우는 행위를 연결할 수 있었던 것이다.(그는 1957년에야 케이지를 통해 뒤샹과 만나게 된다.)

비(非)구성을 위한 법칙

놀랍게도 엘스워스 켈리의 궤적도 라우센버그와 유사하다. 이 무렵 지표의 논리에 천착하던 켈리 또한 작가 고유의 흔적을 제거하고 비구성 형태를 획득할 수 있는 방법을 발견했다. 그러나 라우센버그와 달리 켈리는 뒤샹을 선례로 삼지 않았으며, 추상표현주의가 아니라 기하학적 추상을 극복하고자 했다. 1943년에 징집된 켈리는 이듬해까지 전장에 있었고, 1948년에 다시 파리로 돌아와 G. I. 빌 프로그램에 참여했다. 이처럼 켈리의 노정은 당시 뉴욕에서 일어나는 일

■ 들이나, 조르주 반통겔루와 막스 빌을 거쳐 하나의 규범처럼 받아들여지던 피트 몬드리안의 유산과 무관했다. 당시 유럽 미술계는 통일적 기하학 형태가 미래 사회의 유토피아를 상징하는 메타포가 될 수 있다는 믿음이 하나의 이데올로기로 자리 잡으면서 균형 잡힌 구성이라는 개념이 지배하기 시작했다. 이런 기하학적 구성 방식은 의식적으로 개인의 분노를 새겨 넣는 액션 페인팅의 붓질과 거리가 멀었지만 여전히 표현적인 것으로 인식됐다. 왜냐하면 여기서 미술가는 '이성'의 씨실과 날실로 세계를 직조하는 조물주였기 때문이다.

당시 켈리는 이와 같은 '구성'의 정서에 저항했다. 주변 화단의 경향에 신물이 난 켈리는 오래된 석조 건물과 다리를 스케치하기 시작했다. 그의 언급대로 "성당의 아치 천장이나 도로의 아스팔트에서 발견되는 형태들이 더 가치 있고 의미 있게 다가왔다. 그것들은 기하학적 회화보다 훨씬 더 감각적인 경험을 제공한다. 내가 본 무언가의 해석 또는 새롭게 발견한 어떤 내용을 재현하는 그림을 그릴 바에야 차라리 대상을 발견하고 그것을 '있는 그대로' 제시하려 했다."

발견된 오브제를 "있는 그대로" 제시한 켈리의 초기 수작은 1949년 말에 제작됐다. 당시 팔레 드 도쿄(파리 현대미술관이 위치한)의 긴 직사각형 유리 창문과 그 사이의 문설주 패턴에 매료된 켈리는 두 장의 유리판으로 여닫이창을 만들고, 그 나무 부조 하단에 문설주를 삽입해서 실제 창문을 '있는 그대로' 복제했다. 일종의 추상 회화처럼 보이는 「창문, 파리 현대미술관」[3]은 지시 대상(복사되거나 스텐실로 본뜬 실제 대상)을 곧바로 활용한다는 점에서 작가의 구성을 별도로 요구하지 않았고, 동시에 그 자체가 지시 대상으로 보이기까지 했다. 처음에는 '검은색과 흰색 부조'라고 불린 이 작품은 레디메이드 원리에 따라 제작된 것은 아니었다. 실제로 켈리는 이 작품을 계기로 자신의 미술에서 진행된 해방의 과정을 "이미 만들어진(already made)" 것이라고 표현했다. 이후 그의 언급대로 "내가 알고 있던 회화, 그것은 나에게 이미 완료된 것이었다. 새로운 작품은 익명적이고 서명이 기입되지 않은 회화-오브제여야만 했다. 내가 보는 장소와 사물 모두 있는 그대로 제작 가능한 대상이 됐다. 거기에 어떤 것을 덧붙일 필요도 없었다. …… 구성은 이제 필요치 않다. 주제는 이미 만들어진 채로 존재하며, 나는 어디서든 그것을 활용할 수 있었다."

지표의 형태로 켈리의 작품 표면에 전사된 이 발견된 형태들은 때로는 사물일 수도, 때로는 건축물일 수도 있었다. 예를 들어 뇌이-쉬르-센이라는 파리 외곽 지역에 있는 한 병원 정원의 보도블록은 「뇌이(Neuilly)」(1950)에서 저부조 형태로 옮겨졌고, 아치형 다리는 「흰색 판(White Plaque)」(1951~1955)에서 원래 다리와 그 다리가 물에 비친 모습이 결합된 채 표현됐다. 또한 발견된 형태는 「빗 I(La Combe I)」(1950)에서처럼 계단이나 건물 정면에 드리워진 그림자일 때도 있었다. 뒤샹이 「너는 나를/나에게」의 드리워진 그림자를 제작할 때 그런 것처럼 켈리 역시 발견된 형태를 캔버스에 전사할 때 신중을 기했다. 이렇게 켈리는 뒤샹과 동일한 전략을 구사하면서 이미 지표인 것(드리워진 그림자)을 다시 지표(전사한 후 채색한 지표)로 만들 수 있었다. 그렇다고 해서 그렇게 생긴 자국의 원천이나 지시 대상을 제거할 필요는 없었다. 오히려 그 자국은 '구성되지' 않고도 캔버스 표면을 분할하고 있었다.

1949년 여름 켈리는, 프랑스 작곡가 피에르 불레즈(Pierre Boulez)를 만나러 파리를 방문한 존 케이지를 만났다. 아직은 시험 단계에 불과했지만 케이지는 켈리의 작업이 발견된 오브제를 지표로 전사하는 원리를 이용하고 있음을 알았다. 이 젊은 작가의 기를 꺾지 않기 위해 케이지는 뒤샹과의 비교를 삼가면서 켈리의 작업에 우연이 개입될 때의 이점을 지적했다. 실제로 우연은 발생한 사건의 흔적이라는 점에서 지표의 또 다른 존재 방식이었으며, 그 사건의 목격자가 개입하

▲ 1914, 1918　　● 1942b　　■ 1913, 1917a, 1917b, 1937b, 1944a, 1959e, 1957b, 1967c

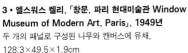

3 • 엘스워스 켈리, 「창문, 파리 현대미술관 Window Museum of Modern Art, Paris」, 1949년
두 개의 패널로 구성된 나무와 캔버스에 유채, 128.3×49.5×1.9cm

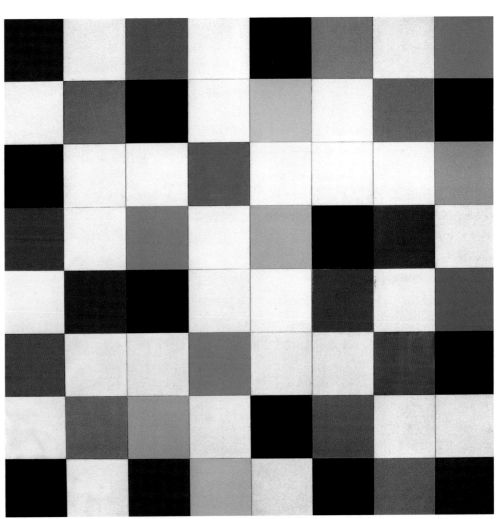

4 • 엘스워스 켈리, 「커다란 벽을 위한 색상들 Colors for a Large Wall」, 1951년
64개의 패널로 구성된 캔버스에 유채, 243.8×243.8cm

는 것을 배제한다는 점에서 구성을 피하는 또 다른 방법이었다. 켈리의 발견된 오브제를 우연과 결합하는 것은 주변 도시 환경에서도 얼마든지 가능했다. 예를 들어 공공건물에 걸린 채색된 차양의 타원형이 창문에서 창문으로 펄럭일 때 그것은 불규칙한 임의의 패턴으로 보인다. 하지만 우연을 능숙하게 다루게 된 1951년 작품 「커다란 벽을 위한 색상들」[4]을 보면 '이미 만들어진' 단위인 그리드는 내부 구성을 피하기 위한 방편으로 채택되고, 그 결과 캔버스를 이루는 각 패널들은 각각이 모듈이 됨을 알 수 있다. 동시에 색상표에 근거해 색상을 결정하고 그것을 임의로 배열한다는 점에서 레디메이드는 하나의 원칙으로 작용한다.

50년대 초반만 해도 켈리처럼 지표를 활용해 기하학적 추상에 대항하는 것은 아주 드문 사례였기 때문에 그의 작품은 기하학적 추상의 변형에 불과한 것으로 잘못 인식됐다. 또 이후에는 미니멀리즘을 앞서는 미니멀리즘 작품으로 알려지기도 했다. 지표가 추상표현주의▲의 표현적 붓질에 저항하는 수단으로 받아들여진 것은 재스퍼 존스가 「원 그리는 장치(Device Circle)」(1959)를 시작으로 일련의 회화 작품을 제작하기 시작한 이후의 일이다. 캔버스 한편에 물감을 묻힌 나이

▲ 1958, 1962d

프를 고정시키고 캔버스를 회전시켜 나이프의 물감이 발라지도록 한 이 작품에서 존스는 채색이 마르기도 전에 붓질을 가하여 물감을 뭉갰던 데 쿠닝의 악명 높은 자국을 모방했다. 물론 존스는 그 과정을 기계화했지만 말이다.

지표의 귀환

1951년 블랙마운틴 칼리지에 재학 중이던 사이 톰블리는 1953년 스테이블 갤러리에서 라우센버그와 함께 전시회를 열었다. 그의 작품은 라우센버그의 「흰색 회화」와 윤이 나는 검은색 콜라주와 같은 전시실에 전시됐다. 톰블리의 작품은 드 쿠닝보다는 폴록의 드립 페인팅을 드로잉하는 작업에 중점을 두고 있었다. 그 후에도 톰블리는 수년에 걸쳐 연필과 같이 끝이 뾰족한 도구로 캔버스 물감에 흠집을 내서 폴록의 엉킨 실타래를 날카롭게 패인 선으로 바꾸어 놓았다. 분명 추상표현주의의 작가적 흔적에 대항해 톰블리가 택한 전략은 자발적인 붓질을 '장치(device)'로 전환하는 것은 아니었다. 그의 전략은 오히려 그 자국 자체를 낙서의 형태로 기록하는 일, 다시 말해 그 자국을 오염되지 않은 화면을 난도질한 익명의 흔적으로 기록하는 일이

5 • 사이 톰블리, 「멋대로 굴러가는 바퀴 Free Wheeler」, 1955년
캔버스에 가정용 페인트, 크레용, 연필, 파스텔, 174×189.2cm

었다. 이것은 "아무개 이곳에 다녀가다."와 같이 사실을 선언하는 무수한 낙서와 별반 다를 것이 없었다.

　형태상 낙서는 드리워진 그림자나 타이어 자국보다 덜 지표적이지만 이전에 침투된 적이 없는 공간에 침입한 외부 존재의 흔적이라는 점에서 숲 속의 부러진 나뭇가지나 범죄 현장에 남겨진 단서와 유사하다. 말하자면 낙서는 일종의 찌꺼기로 존재한다. 이런 의미에서 낙서는 액션페인팅 화가들의 신조의 근거가 되는 기본 전제를 깨는 것이다. 그 신조란 작품은 작가의 정체성을 비추는 거울이며, 작가는 이런 자기 인식의 행위를 통해 작품의 진실성을 가늠할 수 있다는 것이다. 이렇게 거울이 존재의 모델(거울에 비친 주체의 자기 현전)로 작용한다면, 낙서 자국은 부재의 기록이자 사건이 일어난 후에 남은 흔적이▲다. 자크 데리다가 『그라마톨로지』에서 설명했듯이 형식상 모든 그래픽 흔적은 하나의 사건을 그 이전과 이후로 분리함으로써 자기 현전(주체가 자국을 만든 바로 그 순간)을 왜곡시키며, 그 결과 자기 현전은 자신으로부터 멀어지게 된다. 바로 그런 제작자의 현전을 통해 자국은 **찌꺼기**, 다시 말해 잔여물이 된다. 그러므로 구조상 낙서는 그 낙서 자국에 낙서를 한 제작자의 부재를 입증함으로써, 그것이 더럽힌 표면

을 공격할 뿐 아니라 거울에서 으레 기대되는 작가의 반사상을 깨뜨리고 작가마저 공격한다.

　「멋대로 굴러가는 바퀴」[5]에 와서야 톰블리의 자국은 비로소 그 위력과 일관성을 갖게 되며, 수년 전 제작된 라우셴버그의 「데 쿠닝 드로잉 지우기」에 내재된 지우는 붓질의 폭력성을 노출시킨다. 두 사람 모두 '구성하지 않기' 위한 전략으로 반복과 자의성에 주목한 것처럼, 액션페인팅이 추구한 작가의 자기 현전에 맞서고자 지표를 전략적으로 택한 것이다.　RK

더 읽을거리
자크 데리다, 「그라마톨로지」, 김성도 옮김 (민음사, 2010)
Yve-Alain Bois, "Ellsworth Kelly in France: Anti-Composition in Its Many Guises," in Jack Cowart (ed.), *Ellsworth Kelly: The French Years* (Washington, D.C.: National Gallery of Art, 1992)
Walter Hopps, *Robert Rauschenberg: The Early Fifties* (Houston: Menil Foundation, 1991)
Leo Steinberg, "Other Criteria," *Other Criteria: Confrontations with Twentieth-Century Art* (London, Oxford, and New York: Oxford University Press, 1972)
Kirk Varnedoe, *Cy Twombly* (New York: Museum of Modern Art, 1994)

▲ 서론 4

1955ₐ

구타이 그룹의 미술가들이 도쿄에서 열린 자신들의 첫 번째 전시에서 제안한 잭슨 폴록의 뿌리기 작품에 대한
새로운 독해는 일본 전통 미학과 닿아 있으며 '액션 페인팅'을 문자 그대로 해석한다.

1956년 10월에 발간된 잡지 《구타이(具體)》 5호에는 다음과 같은 언급
▲ 이 일본어로 짧게 실렸다. "우리는 존경하는 미국인 화가 잭슨 폴록
의 때 이른 죽음을 애도한다. 그는 이번 여름 자동차 사고로 사망했
다. 폴록의 친한 친구 B. H. 프리드먼(B. H. Friedman)으로부터 그의 죽
음에 대해 다음과 같은 편지를 받았다. '폴록의 유품 중에 《구타이》
2호와 3호가 있었습니다. 저는 틀림없이 폴록이 여러분의 잡지를 아
꼈으리라 생각합니다. 왜냐하면 이 잡지들이 그가 흥미를 갖고 있던
것과 같은 시각과 현실에 관심을 두고 있기 때문입니다. 리가 저에게
두 호의 여분을 주었습니다. 여러분이 만약 1호와 3호 이후의 어떤
호라도 제게 보내 주신다면 대단히 감사하겠습니다."

부고로 발표된 이 편지에서 우리는 구타이 그룹 미술가들이 생각
하는 폴록 미술의 중요성뿐 아니라 국제적으로 인정받고자 하는 그
들의 열망을 추측할 수 있다. 또한 그 열망의 중요한 첫 번째 실현을
자신들의 잡지가 해외에서 주목받고 있음을 확인하는 명확한 증거를
통해 일본의 대중에게 알리는 데에서 오는 자랑스러움도 읽어 낼 수
있다. 1955년 10월에 발간된 《구타이》 2호와 3호 여러 부가 어떻게
해서 폴록의 이스트 햄프턴 스튜디오에 도착하게 됐는가 하는 미스
터리는 최근 해결됐다. 일본인 큐레이터 오시마 데쓰야(大島徹也)에 따
르면 구타이 미술가 시마모토 쇼조(嶋本昭三, 1928~2013)가 1956년 2월
폴록에게 "우리의 대담함"을 용서해 달라는 편지와 함께 잡지를 보냈
다. 당시 삶과 작업에서 큰 위기에 처해 있던, 그리고 불과 몇 달 뒤에
사망하게 된 폴록이 실제로 그 잡지들을 대충이라도 훑어봤을지는
알 길이 없다. 그러나 만약 그랬더라도, 시각 자료만으로 구타이 활동
의 "대담함"을 판단할 수 있었을 것 같지는 않다.

2호에 실린 유일한 영문 텍스트에서 구타이 미술가 우키타 요조(浮
田要三, 1924~2013)가 잡지에 실린 많은 작품들이 "회화는 붓과 캔버스
로 작업해야 한다는 관습적 사고에서 완전히 벗어나 있으며" 그중 몇
몇은 "전기 진동기를 쓰거나, 손톱으로 캔버스 표면을 긁거나, 캔버스
위에서 서핑(?)하거나, 심지어 종이의 주름을 이용하는 방법으로 제작
되었다."는 점을 언급한 것은 사실이다. 또한 두 명의 미술가(13살의 이
누이 미치코와 화학 교사 기노시타 도시코)가 "특별한 주목"을 받고 있음을 암
시하면서 우키타는 기노시타가 그녀의 작품에서 사용했던 "화학 물
질"에 대해 언급한다. 이들 작품의 컬러 도판 뒤에 나오는 작품에 대

한 구체적인 언급에서 기노시타와 시마모토는 둘 다 회화를 생성하
는 화학 반응의 예측 불가능성에 대해 주장하고 있지만, 오직 그 글
을 읽을 수 있는 일본인 독자만이 실험실 물약병을 다루고 있는 미술
가를 담은 다섯 장의 저화질 사진을 이해할 수 있다. 사실상 우키타
가 쓴 편집자의 글에서 가장 기억에 남는 것은 "다시 한 번 이 새로
운 미술 영역에 관심을 두고 있는 여러분 모두에게 우리 '구타이'에,
그리고 우리가 사랑하는 새로운 미술에 기여할 여러분의 창작품을
주저하지 말고 보내 주십사 청합니다."라는 마지막 구절이다. 답변을
유도하기 위해 그 호에는 그룹(시마모토 전교)을 수신인으로 쓴 빈 우편엽
서를 첨부했고 사진을 함께 보내라는 권고가 담겨 있었다.

폴록은 답변하지 않았다. 그야말로 폴록은 그들의 상상 속 수신자

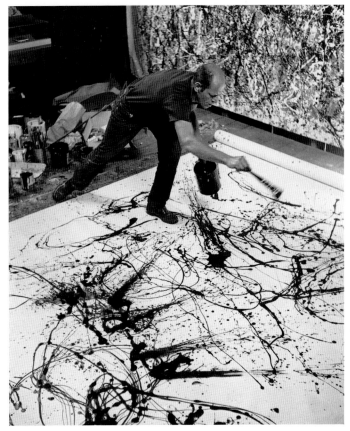

1 • 한스 나무스, 「'가을 리듬'을 그리고 있는 잭슨 폴록」, 1950년

▲ 1949a, 1960b

였다. 밍 티암포(Ming Tiampo)의 주목할 만한 연구를 비롯해 최근에 발표된 연구들에서는 구타이 그룹의 멘토이자 재정적 후원자였던 요시하라 지로(吉原治良, 1905~1972)가 1949년 《라이프》지에 실린 「잭슨 폴록, 그가 미국의 가장 위대한 생존 화가인가?」라는 제목의 유명한 기사를 읽은 이래로 폴록에게 매혹됐음을 밝히고 있다. 폴록의 대표적 뿌리기 회화 두 점이 단체전을 위해 일본에 온 1951년 5월, 요시하라는 비평을 통해 홀로 그 작품들을 찬양했다. 당시 《아트뉴스》에 막 발표됐던 로버트 굿나우(Robert Goodnough)의 유명한 기사 「폴록은 그림을 그린다」에서 힌트를 얻은 요시하라는 그 기사에 수많은 노트를 했으며 "추상에서 구상으로" 작업한다는 거장의 말을 특별히 뽑아두었다. 그러나 작품과의 직접적인 만남 혹은 폴록 작업에 대한 굿나우의 설명 못지않게 요시하라에게 충격을 준 것은 바로 한스 나무스(Hans Namuth, 1915~1990)가 찍은 유명한 사진이었다.[1] 굿나우가 쓴 기사의 도판으로 들어간 이 사진은 물감을 뿌리고 쏟으며 「가을 리듬(Autumn Rhythm)」을 작업하고 있는 폴록의 모습을 담고 있다.(1957년 4월에 발행된 《구타이》 6호에는 나무스가 찍은 사진들 중 한 장이 영어와 일어로 실린 B. H. 프리드먼의 폴록 기사 옆에 나란히 실렸다.) 이때부터 요시하라에게 폴록은 자신을 포함한 누군가의 작업에서 독창성을 판단하는 기준이자 미지의 영역으로 도약하기 위한 발판이 됐다. 폴록을 모방하지 않으면서 폴록의 제스처를 확장하는 것이 요시하라가 젊은 구타이 제자들과 자

신을 위해 정해 놓은 전략적 목표였다.

구타이 그룹은 공식적으로 1954년 8월 요시하라에 의해 그가 활동하던 간사이 지방 미술가 연합에 토대를 두고 결성됐다. 그러나 초창기 회원 중 몇몇은 불과 몇 달 후에 요시하라의 다소 권위적인 지배와 (갤러리 전시 대신) 잡지를 발표의 장으로 강조하는 그의 주장에 불만을 품고 그룹을 떠났다. 두 번째 그룹 제로카이(Zero-kai)에서 온 미술가들이 합류해 구타이의 실험적 성격이 형성된 것은 1955년 늦봄의 일이다. 그때 요시하라는 이미 일본 내에서 화가로 명성을 얻고 있었다. 최근 그는 전쟁 전의 초현실주의적 작업 방식을 버리고 추상 방식을 선택함으로써 일본 미학(서예)과 자신이 대부분 미술 잡지를 통해 접했던 서구 현대미술의 통합을 이룩하고자 했다. 아시야의 작은 마을에 살면서 그는 수많은 해외 잡지를 구독했으며 일본 밖에서 일어나고 있는 모든 새로운 미술 경향에 대해 매우 잘 알고 있었다. 그의 방대한 장서들은 이미 있는 것을 다시 만드느라 쓸데없이 시간을 낭비하고 있는 구타이 신입 회원들을 질타할 때 버팀대가 돼 주었다. 요시하라는 그들에게 "존재한 적이 없는 것을 창조하라!"고 말하곤 했다. 이 모토는 근 과거의 군국주의를 좀 더 차분하게, 그러나 무균의 순응 정신으로 지우고자 간절히 염원하던 전후 일본에 특별한 반향을 불러왔다. 요시하라가 한 세대 젊은 미술가들에게 영향을 미칠 수 있었던 것은 그의 작품 때문이라기보다는 독립적인 정신, 관료

2 · 시라가 가즈오, 「작품 Ⅱ Work Ⅱ」, 1958년
종이에 유채, 183×243cm

▲ 1949a

주의에 대한 저항, 전후 일본의 역사적 상황에 따라 무에서 시작하는 기회를 잡고자 하는 의지, 그리고 가능한 한 급진적이기를 촉구한 그의 격려 때문이었다. 구타이의 다른 회원들에 비해 요시하라가 창의적일 수 있었던 유일한 영역인 퍼포먼스와 연극에 대한 관심은 그룹의 활동을 정의하는 데에도 중요한 역할을 했다.

폴록에 대한 창조적 오독

구타이가 퍼포먼스 측면에서 폴록에 주목한 것은 비록 오래가지는 못했으나 결국 가장 흥미로운 20세기 미술의 '창조적 오독' 중 하나가 됐다. 그룹이 결성되기 이전부터, 구타이 미술가들은 추상표현주의의 캔버스는 '행위의 장'이며 그림 그 자체는 그것을 생산한 제스
▲ 처보다 훨씬 덜 중요하다는 해럴드 로젠버그의 주장을 모르고 있었지만 그의 (반형식주의적) 생각을 글자 그대로 실천하고자 애써 왔다. 실제로 그룹의 가장 촉망받는 회원이 된 시라가 가즈오(白髮一雄, 1924~2008)가 1954년 채택한 새로운 기법이 촉매 역할을 했다. 붓을 던져 버린 시라가는 발로 그림을 그리기 시작했으며 이런 신체적 방법이 폴록이 캔버스를 수평으로 놓고 작업하는 방식의 극단화라고 생각했다. 시라가의 그림[2]을 보고, 그림이 그려진 두꺼운 화면에 구멍을 뚫는 작업을 했던 시마모토나 잉크에 담근 공을 던졌던 무라카미 사부로(村上三郎, 1925~1996) 같은 미술가는 그들이 이중의 관심을 공유하고 있음을 깨달았다. 즉 이들은 일본의 전통적인 미술 작업(예를 들어 극도로 체계화된 서예)으로 돌아가지 않기 위해 흔적을 남기는 근본적으로 새로운 방법을 고안했을 뿐 아니라, 미술 행위를 놀이의 퍼포먼스로 변화시키기 위해 일본 문화의 고도로 의식적인 특성을 이용해야 한다고 생각했다. 구타이의 가장 흥미로운 작품들을 특징짓는 것은 바로 이런 이중의 연구다. '구타이'라는 명칭 자체는 '구체(concreteness)'로 번역되는데, 도구 혹은 수단을 의미하는 '구(具)'와 신체 혹은 물체를 뜻하는 '타이(體)'라는 두 글자로 이루어진 단어다.

구타이 미술가들이 오브제를 위해 재료를 선택하는 방식, (종종 전시 중에 실연하는) 회화 작업 방식, (특히 야외에서 벌어지는) 작품 설치 방식에서 보여 준 그들의 창의성은 경이로웠다. 특히 그룹이 결성된 초기 3년간은 제작 과정 자체가 굉장히 극적이었기 때문에 우연성과 우발성이 강조될 수밖에 없었다.(폴록과 마찬가지로 그들은 그림을 그릴 때 붓을 통해 항상 연결되는 손과 제스처, 서명의 끈을 끊어야 한다고 주장했다.) 물감이나 잉크를 칠하기 위해 가나야마 아키라(金山明, 1924~2006)는 장난감 자동차를, 수미 야수오(鷲見康夫, 1925~)는 진동기를, 요시다 도시오(吉田稔郎, 1928~1997)는 화면에서 3미터 위에 물뿌리개를 매달아 사용했다. 시마모토는 캔버스를 올려놓은 바위에 물감 항아리를 던지거나 소총을 쏘는 작업을 했으며, 시라가는 화살로 물감 주머니를 뚫어 버리기도 했다.

그 행위의 결과로 완성된 그림들이 큰 관심을 끌지 못했다는 사실은 그리 놀랍지 않다.(시라가가 남긴 다수의 '발 회화'가 구타이 이벤트가 남긴 그림 중 그나마 단조롭지 않은 회화적 흔적에 속했는데, 그 지표적인 발자국들이 행위의 일시성을 분명하게 나타내고 있었기 때문이다.) 구타이 미술가들도 그 정도는 알

▲ 1947b, 1960b

3 · 시라가 가즈오, 「진흙에의 도전 Challenge to the Mud」, 1955년 10월
퍼포먼스

고 있었으며, 적어도 초기에는 이런 자취들이 특별히 가치 있다고 생각하지 않았고 그저 퍼포먼스나 멀티미디어 설치를 위한 소도구 정도로 여겼다. 하지만 그들은 그룹의 활동을 어떻게 적절하게 설명할지 바로 알아내지는 못했다. 예를 들어 만약 폴록이, 구타이가 그룹으로서 첫 등장한 전시를 꼼꼼하게 기록한 《구타이》 3호를 읽었더라도 그는 구타이 작업의 급진성을 잘 이해하지 못했을 것이다. 〈한여름 태양에 맞선 야외 모던아트 실험전〉이라는 이름으로 열린 이 전시는 1955년 7월과 8월 2주에 걸쳐 열렸다.(전시에는 구타이 회원 외에 다른 미술가들도 참여했다.) 다시 말하지만 잡지에 실린 유일한 영문 텍스트는 큰 도움이 되지 못했을 것이다. 잡지에서 우키타는 작품을 하나씩 따로 보여 주며 사람은 전혀 등장하지 않는 도판들에서 완전히 빠져 있는 전시의 한 측면을 강조해 말했는데, 그것은 바로 소나무 숲에서 열린 전체 전시의 '놀이 공원' 같은 분위기였다. 그러나 일본어로 적힌 도판 설명을 읽지 않는 한, 잡지의 첫머리에 실린 다나카 아츠코(田中敦子, 1932~2005)의 작품이 바닥에서 살짝 떨어져 바람에 부드럽게 흔들

구타이 그룹 | 1955a **437**

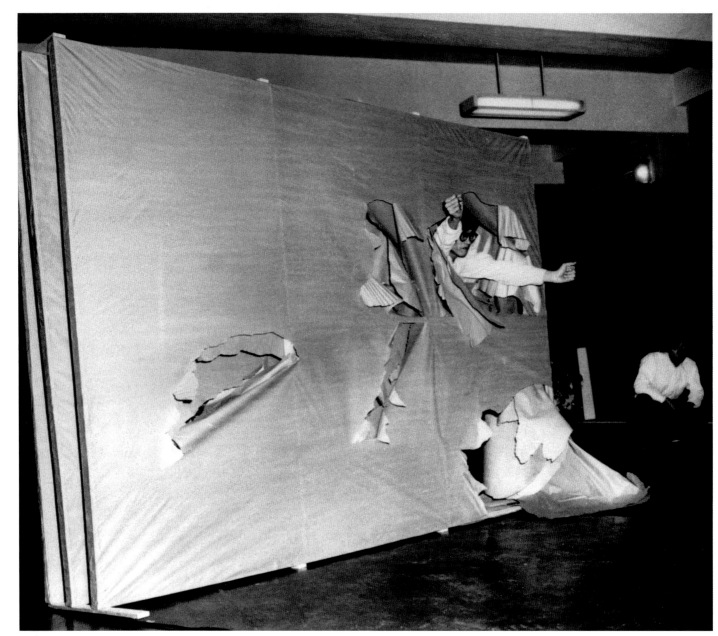

4 • 무라카미 사부로, 「여섯 개의 구멍을 뚫는 하나의 순간 At One Moment Opening Six Holes」, 1955년 10월
퍼포먼스

리는 10제곱미터짜리 분홍색 나일론 캔버스로 되어 있는 것을, 시마모토의 작품이 (폰타나와 매우 유사한 방식으로) 구멍이 무수히 뚫린 아연 철판인 것을, 요시다의 작품이 다양한 색으로 윗면을 칠한 하얀 나무 막대기들을 50센티미터 간격으로 꽂아 60미터까지 한 줄로 이어지는 것을, 기노시타의 작품이 노랑색, 초록색, 하얀색으로 칠한 수백 개의 작은 금속 공이 바닥에 흩어져 있는 것을 알 방법이 없다.

1955년 10월 도쿄의 커다란 빌딩 실내에서 열린 〈제1회 구타이 미술전〉을 기록한 《구타이》 4호에 와서야 구타이는 그들 작품의 퍼포먼스적 측면을 인쇄 매체에서 전달하는 방법을 찾게 됐다. 모든 참여 미술가의 작업을 수록하고 설명을 실은 것이다. 가장 눈에 잘 띄는 지면에는 그룹의 정신을 가장 잘 보여 주는 두 작품, 즉 시라가의

「진흙에의 도전」[3]과 무라카미의 「여섯 개의 구멍을 뚫는 하나의 순간」[4]이 실렸다. 두 작품 모두 전시 오프닝에서 '실행'됐다. 젖은 진흙 더미에서 몸부림치고 있는 반라의 시라가를 찍은 전면 사진 다음에는 행위 중인 그를 담고 있는 네 장의 추가 사진이 한 페이지에 실렸고, 이어서 다음 페이지는 행위의 결과(진흙 더미에 찍힌 구멍과 몸 자국)를 시라가가 발로 그린 그림 중 하나와 비교하며 보여 주고 있다.(모든 사진에는 미술가 자신과 그의 동료 가나야마 아키라의 자세한 설명이 역시 일본어로만 함께 실렸다.) 무라카미의 경우 일렬로 세운 대형 종이 스크린을 뚫고 나오는 장면을 촬영하지 않고, 다소 기묘하게 그가 자신의 과격한 통과가 남겨 놓은 크게 뚫린 구멍을 응시하고 있는 장면을 동료 구타이 미술가 야마자키 쓰루카가 반대편에서 쳐다보고 있는 듯한 사진을

실었다. 그 깊은 상처들은 이 '이벤트'에 할애된 4페이지에 걸쳐 사진과 함께 실린 설명을 통해 충분히 기록됐다. 시라가와 무라카미의 제스처를 극화한 것은 사진이 그들 행위의 일시적 성격을 그대로 담을 수밖에 없다는 점에서 특별히 설득력 있었다. 그리고 앨런 캐프로가
▲ 1966년 그의 책 『아상블라주, 환경, 해프닝(Assemblage, Environments & Happenings)』에서 너그럽게 (그리고 다소 실수로) 구타이의 활동이 그의 해프닝 작업을 예견한 것처럼 소개했을 때 선택한 작품들 가운데 이 두 작품이 포함되어 있었다는 것은 우연이 아니다. 그러나 당시 일본 관객들에게 시라가와 무라카미의 행위는 캐프로보다도 훨씬 더 관습을 거스르는 것으로 보였음이 틀림없다. 첫째는 "젊은이들이 그해 첫 씨 뿌리기를 하기 전에 진흙투성이 논에서 씨름하는"(티엄포) 일본의 '진흙 축제' 전통을 암시적으로 언급하기 때문이고, 둘째는 일본 전통 실내 건축의 아이콘인 후스마(襖)를 노골적이고 폭력적으로 공격했기 때문이다.

이런 행위의 연극성은 곧 무대에 올려졌다. 1957년부터 구타이는
● 시각과 청각을 동시에 사용해 다다이즘 연극처럼 그로테스크하고 관객에게 공격적인 태도를 보이는 웅장한 쇼를 무대에 올렸다.(1924년 프
■ 랑스 피카비아가 발레 '이완'을 보던 파리 관객에게 370대의 자동차 불빛을 비추어 잠시 눈을 멀게 한 것처럼, 모토나가 사다마사(元永定正, 1922~2011)는 '연기 대포'로 관객들을 쫓아 버렸다.)

그러나 구타이 그룹의 활동에서 무엇보다 탁월한 것은 전시를 명상적인 공간과 우아한 조각 오브제가 있는 거대한 놀이 공원으로 생각한 점이다. 1956년 7월 소나무 숲에서 열린 두 번째 야외 전시에서 모토나가는 물감을 푼 물이 담긴 기다란 비닐봉지를 나무 사이에 매달아 햇빛을 통과시켰고, 요시하라 지로의 아들 요시하라 미치오(吉原通雄, 1933~1996)는 모래에 구멍을 파고 전구를 묻었으며, 시마모토는 울퉁불퉁한 스프링 위에 널빤지를 얹은 좁고 긴 무대를 만들고 그 위로 사람들을 걷게 했다. 가나야마는 하얀 비닐 띠에 300개에 달하는 검은 발자국을 찍어 나무에 이르는 기다란 길을 만들기도 했다.[5] 구타이 전시에 선보인 많은 작품들은 관객을 참여시켜 놀이 같다는 인상을 심어 주었으며, (특히 제2차 세계대전 이후 전 세계적으로 나타난 플라스틱에 대한 매혹과 함께) 새로운 재료에 대한 진정한 관심을 보여 주었다. 이 둘은 종종 결합해 모두 '두려운 낯섦(언캐니)'의 분위기를 낳기도 했다. 그 좋은 예가 다나카 아츠코의 「전기 드레스」[6]이다. 그녀는 1956년 도쿄에서 열린 전시 오프닝을 위해 감전의 위험을 무릅쓰고 수십 개의 백열전구와 색깔 있는 네온관으로 만든 옷을 입었다. 또 다른 예는 같은 자리에서 선보인 가나야마의 커다란 바람 빠진 고무풍선이다. 팬케이크 모양의 표면이 색색의 반점으로 뒤덮인 풍선은 바닥의 미세한 진동에 따라 움직였으며 그 결과 마치 살아 있는 오브제 같은 인상을 주었다.

구타이에 대한 환원주의적 오독

1958년 10월 뉴욕 마사 잭슨 갤러리에서 구타이 전시가 열렸을 때 이미 그들의 신선함은 색이 바래고 전시는 실패했다. 이 실패의 주요

원인은 강조점의 전환에 있으며 이 전환은 앵포르멜의 챔피언, 프랑
▲ 스 비평가 미셸 타피에의 간섭에서 상당 부분 기인했다. 1957년 봄 파리에 살고 있던 젊은 일본인 미술가가 보여 준 잡지를 보고 구타이의 활동에 대해 알게 된 타피에는 요시하라에게 연락했다. 곧 구타이 미술가들의 작품이 지구 반대편 미술가들의 작품과 나란히 실리는 특별호를 발행할 계획이 수립됐다. 타피에의 글만 실린 것처럼 디자인된(비록 1957년 9월 잡지가 인쇄에 들어가기 불과 며칠 전 도착한 타피에의 일본 방문을 알리는 요시하라의 짧은 글이 막판에 기고됐에도 불구하고) 《앵포르멜의 모험(L'Aventure informelle)》이라는 제목의 《구타이》 8호는 야외 전시나 무대 퍼포먼스를 다뤘던 앞선 호들과는 현저하게 달랐다. 평소보다 3배 더 두껍고 케이스에 담긴 형태로 발행된 잡지에는 서구 미술가들보다 훨씬 적은 지면이 구타이 미술가들에게 할애됐다. 구타이 미술가 중에는 단지 16명만이 선택됐고 65명의 서구 미술가들 중에는 이
● 미 국제적으로 잘 알려진 뒤뷔페, 드 쿠닝, 클라인, 폴록과 폰타나 등이 들어 있었으며 이들의 작품 사진이 잡지의 앞표지와 뒤표지를 장식했다. 더구나 주로 회화인 모든 작품이 페이지당 한두 점씩 각각 맥락에서 분리된 채 오로지 미술가의 이름만 주어진 형태로 실렸다. 각 작업 과정을 보여 주려는 어떠한 시도도 없었다. 이 특집호의 목표는 이중적이었다. 타피에에게는 앵포르멜이라는 개념이 전 세계적인 것이라는 그의 미학적 주장이 힘을 얻고 있음을 증명하고자 하는 목적

5 • 가나야마 아키라, 「발자국 Footprints」, 제2회 구타이 야외 미술전, 아시야 공원, 1956년 7월

6 • 「전기 드레스 Electric Dress」를 입고 있는 다나카 아츠코, 제2회 구타이 미술전, 도쿄 오하라 홀, 1956년

이 있었고, 요시하라에게는 이제까지 자신들을 무시하거나 무관심했던 일본 미술계에 구타이의 작품들이 결코 정신 나간 일탈이 아니라 해외에서 높이 존경받는 미술 운동의 중요한 부분임을 알리고자 하는 목적이 있었다. 폴록의 부고를 알리는 프리드먼의 편지에서와는 다르게 타피에의 구타이 합병을 환영하는 중에 요시하라는 그의 그룹 활동 중 가장 급진적인 측면을 포기해 버렸다.

1958년 봄 타피에가 일본을 다시 방문했다. 이번에는 요시하라와 함께 〈새로운 시대의 국제 미술전: 앵포르멜과 구타이(International Art of New Era: Informel and Gutai)〉라는 순회전을 기획하기 위해서였다. 《구타이》 9호로 발간된 전시 도록은 《앵포르멜의 모험》과 동일하게 구상됐는데 타피에의 노골적인 권고로 회화를 더욱 강조했다. 명백히 시장을 의식한 타피에의 전략은 파괴적인 효과를 가져왔다. 회화가 구타이의 강점이라고 요시하라를 납득시키고 그의 전폭적인 지지를 얻은 타피에는 뉴욕에서 구타이 그룹의 회화 작업을 선보이고자 노력했다. 사진과 영상 자료 등 구타이 활동의 퍼포먼스적인 성격에 대한 기록을 어느 정도 제공했음에도 불구하고, 마사 잭슨에서 전시를 위해 배포한 보도 자료는 타피에의 잘난 척하는 글보다도 훨씬 편향적이었다. 보도 자료에는 "구타이 그룹은 18명의 화가로 구성돼 있다. 그들의 영감은 '신 미국 회화'로부터 왔다."고 적혀 있었다. 구타이의 비회화적인 활동을 완전히 무시하면서 그들의 회화를 자율적이며 이상화된 추상으로 제시했을 뿐만 아니라 구타이를 다소 낮추보는 태도로 추상표현주의의 동양 버전에 불과한 것으로 여겼다. '액션 페이팅'이

라는 개념이 미국에서 완전히 학술적인 것으로 여겨지던 바로 그 시점에 열린 이 전시가 매우 혹평을 받은 것은 당연하다. 폴록에 대한 구타이의 오독이 창조적이었다면, 구타이에 대한 타피에의 오독은 비참하리만치 환원주의적이었다. 구타이는 뉴욕 전시의 실패에서 결코 회복하지 못하고 서서히 퇴보해 스스로를 풍자하는 지경에 이르렀다. 구타이는 요시하라 지로가 죽은 1972년이 돼서야 해체됐지만 이미 열정을 잃은 지 오래였다.　　YAB

더 읽을거리

Barbara von Bertozzi and Klaus Wolbert (eds), *Gutai: Japanese Avant-Garde 1954–1965* (Darmstadt: Mathildenhöhe, 1991)
Ming Tiampo, *Gutai: Decentering Modernism* (Chicago: Chicago University Press, 2011)
Ming Tiampo and Alexandra Munroe, *Gutai: Splendid Playground* (New York: Guggenheim Museum, 2013)
Tetsuya Oshima, "'Dear Mr. Jackson Pollock': A Letter from Gutai," in Ming Tiampo (ed.), *"Under Each Other's Spell": Gutai and New York* (East Hampton: Pollock-Krasner House, 2009)
Gutai magazine, facsimile edition (with complete English translation) (Ashiya: Ashiya City Museum of Art and History, 2010)

1955b

파리의 드니즈 르네 갤러리에서 열린 〈움직임〉전과 함께 키네티시즘이 시작된다.

드니즈 르네(Denis René)는 1955년 4월 6일 초저녁에 자신의 갤러리에서 열린 〈움직임(Le Mouvement)〉전[1]에 참여한 네 명의 미술가들과 함께 술을 마시러 갔을 때, 그들에게 비난을 받게 되리라고는 생각지 못했다.(오히려 인사 치레 정도의 감사의 말을 들을 거라고 생각했다. 어쨌든 이 미술가들이 그녀의 저명한 화랑에서 전시를 할 수 있도록 엄선된 것은 이번이 처음이었다.) 그러나 베네수엘라 출신의 헤수스-라파엘 소토(Jésus-Rafael Soto, 1923~2005), 이스라엘 출신의 야코프 아감(Yaacov Agam, 1928~), 벨기에

출신의 폴 뷔리(Pol Bury, 1922~), 스위스 출신의 장 탱글리(Jean Tinguely, 1925~1991)는 불만을 터뜨렸다. 르네가 '사총사'라 부른 이들이 분노한 것은 빅토르 바자렐리(Victor Vasarély, 1908~1997)만이 전시와 함께 발행된 황색 종이 인쇄물에 실릴 글을 부탁받았고, 그 때문에 바자렐리가 그들의 리더처럼 보였기 때문이었다.(이 리플렛은 일명 '황색 선언문'이라 불린다.) 르네는 바자렐리가 전시를 가장 잘 대표할 만한 사람이었고, 전시도 애당초 그의 아이디어였다고 변명했다. 게다가 그녀는 로잔에서

1 • 1955년 4월 드니즈 르네 갤러리에서 열린 〈움직임〉전

▲ 1960a

열릴 전시와 경쟁을 미연에 방지하기 모든 일을 서둘러 진행할 수밖에 없었다고 했다.(실제로 로잔의 전시는 완전히 빛이 바랬다.) 덧붙여 말하기를 바실라키스 타키스(Vassilakis Takis, 1925~) 같은 다른 작가들도 포함하고 싶었지만 시간이 부족했다고 했다.

움직이는 추상

이런 분란은 50년대 중반 파리의 분위기뿐 아니라 조만간 '키네틱 아트' 혹은 '키네티시즘'이라 불리게 될, 이제 막 시작된 **미술 사조**의 형성과 쇠퇴의 전조를 분명히 보여 준다. 드니즈 르네 갤러리는 1944년 광고나 패션 산업을 위한 바자렐리의 초기 '옵티컬(optical)' 디자인(모두 구상작품) 전시로 문을 열어 당시 아르 콩스트뤼(art construit)라고 불

▲ 린 미술의 프랑스 직판점으로 점차 자리 잡았다. 아르 콩스트뤼란 '원과 사각형'이나 '추상-창조'같은 제2차 세계대전 이전에 생긴 미술 그룹과 연결을 시도하던 기하학적 추상의 한 형식이었다. 당시 프랑스 미술계는 여전히 지대한 영향력을 발휘하며 건재한 파블로 피카

● 소나 조르주 브라크(Georges Braque, 1882~1963) 같은 모더니즘 거장들을 제외하면, 입체주의와 초현실주의의 한물간 진부한 부산물, 실존주의 철학과 어색하게 연결된 감상적 형식의 구상(베르나르 뷔페(Bernard Buffet)가 이 분야의 인기 작가였다.) 그리고 타시즘(tachisme, 혹은 '서정적 추상')이 지배하고 있었다. 드니즈 르네는 프랑스에서 이미 잊힌 기학학적 추상의 선구자들(1957년 후반 르네 갤러리에서 첫 파리 개인전을 한 몬드리안이나 카자미르 말레비치와 같은 해에 그녀가 프랑스에 처음 소개한 폴란드 구축주의 미술가 블

■ 라디슬로프 스트르제민스키(Wladyslaw Strzeminski, 1893~1952)와 카타리나 코브

◆ 로(Katarzyna Kobro, 1898~1951))의 휘하에 젊은 작가들을 자리매김하면서 어떤 사명을 수행 중이었다. 그녀는 "명확성, 안정성, 그리고 질서"를 추구하는 미술의 산파 역할을 수행했는데, 이것이 전후 재건 시기의 후기-외상적 요구에 꼭 맞다고 생각했다. 몬드리안이나 말레비치의 입장에서는 추상을 일종의 '질서로의 복귀'로 보는 것 같은 신고전주의적 해석이 못마땅했겠지만 이것만이 전후 유럽에서 그들의 작업을 설명해 주는 유일한 비평 담론이었다.(프랑스에서 그들의 주요 지지자는 1949년 파리의 메그 갤러리에서 〈추상미술 최초의 대가들(Premiers maîtres de l'art abstrait)〉전을 기획한 미셸 쇠포르(Michel Seuphor)였다. 그는 몬드리안의 친구였으며 훗날 전기 작가로 활약했다.)

1947년 드니즈 르네 갤러리에서 열린 바자렐리의 두 번째 전시에 선보인 첫 추상 작품은 서로 대립하는 양각과 음각, 그리고 흑백 패턴의 깜박임 현상에 기반한 그의 초기 그래픽 디자인과 아무런 연관성이 없었다. 그는 이런 일종의 시각적 폭력을 선도르 보르트니크(Sandor Bortnik)가 교장으로 있던, 부다페스트의 바우하우스로 알려진 미술학교에서 공부할 때 배웠다. 그러나 40년대 후반, 색조 변화가 없는 커다란 기하학적 평면 몇 개가 중립적인 배경에 아슬아슬하게 균형을 잡고 있는 그의 구성은 아르 콩스트뤼라는 새로운 전통에 전적으로 맞는 것이었고 그는 빠르게 이 그룹의 대변인이 되어 가고 있었다. 그러나 반대의 기류도 이미 있어서 드니즈 르네의 미술가들에게 든든한 지지자였던 비평가 샤를 에스티엔(Charles Estienne)

은 1950년에 발표한 「추상미술은 아카데믹한가?(L'art abstrait est-il un académisme?)」라는 글에서 이 전통을 비판했다. 이때 바자렐리는 그때까지 상업적인 작업에서만 사용했던 시각적 환영주의를 회화에 도입해 가상의 움직임에 중점을 둔 미술 프로그램을 본격적으로 추진하기 시작했다. 이러한 기조는 1951년의 바자렐리의 대형작 「포토그라피즘(Photographismes)」에서 결정됐는데 이것은 10년 후에 나타난 브리짓 라일리의 작품에서처럼 움직임의 환영(그리고 부피)이 규칙적인 패턴을 불안정하게 하고 형상과 배경을 끊임없이 혼란스럽게 전도시킴으로써 발생하는 것이었다.

여기서의 핵심은 '불안정하게 만들기'이다. 바자렐리의 망막 자극은 곧 기하학적 추상 작업을 하던 동료 작가들의 정적인 작품을 구식으로 보이게 했으며, 그의 성공을 유심히 지켜본 르네의 작가 중 절반이 갤러리를 떠나고 말았다. 1955년까지 바자렐리는 그의 구성을 간소화했고, 새로운 기법을 개발했다.(모래 분사기로 두꺼운 유리판의 양면을 각기 다른 패턴으로 갈아서 관람객이 조금만 움직여도 표면이 물결처럼 일렁이는 효과를 냈다.) 대중을 사로잡을 준비를 마친 것이다.

1955년의 〈움직임(Le Mouvement)〉전은 큰 성공을 거뒀다. 이 전시를 통해 새로운 미술 운동은 (이 미술 운동의 자칭 우두머리였던 바자렐리에게도) 공식화됐고 갤러리는 새로운 작가들로 넘쳤다. 르네는 이 최신 경향을 미술사의 맥락 속에 위치시키기 위해 알렉산더 칼더(그는 1932년에 첫 모빌을 만들었다.)의 작품 몇 점과, 범위를 훨씬 더 넓혀서 마르셀 뒤

▲ 샹의 1925년 작품 「회전 반구(정밀 광학)」도 이 경향으로 묶었다.(칼더는 당시 1946년의 루이 카레 갤러리에서 가진 스펙터클한 전시회에서 유명한 철학자이자 문필가인 장-폴 사르트르의 호평을 받았다. 그러나 오래전에 미국으로 이민 간 뒤샹이 전후 프랑스에서 이름이 다시 오르내리기 시작한 지는 얼마 되지 않았다.) 더욱이 20세기 미술에서 움직임의 역할에 대한 간략한 역사가 「황색 선언문」에 소개됐는데 이탈리아 미래주의에서 시작해서 뒤샹이 가장 많이 언급됐다. 여기에 언급된 뒤샹의 작품들로는 1913년의 첫 레디메이드 작품

● 「자전거 바퀴」부터 1920년 작품인 그의 최초의 광학 기계 「회전 유리판」, 추상 영화 「현기증 나는 영화」(1926) 그리고 1935년의 「광학 원

■ 반」 등이 있었다. 또한 나움 가보(Naum Gabo, 1890~1977)의 「키네틱 구축물」[2]도 언급됐다. 이 작품은 작은 전기 모터가 가느다란 수직 금속을 흔들어 가상의 부피를 만들어 내는 것이다. 비킹 에겔링의 1921년 추상 영화 「대각선 교향곡(Diagonal Symphony)」과 라슬로 모호이-

◆ 너지의 1935년 첨단 자동장치 「빛 조절기(Light Modulator)」도 언급됐다.(바자렐리가 주장한 독창성에 의문을 제기할 수 있는 다른 선례들인 헨리크 베를레비(Henryk Berlewi)의 1922년 작품 「메하노-팍투라(Mechano-fackura)」나 요제프 알베르스가 20년대 후반 바우하우스에서 제작한 유리 구성과 그 이후의 다수의 드로잉들은 전혀 언급되지 않았다.)

'사총사'는 전쟁 전의 두 선구자들이 자신들의 후견인이 되는 상황을 적극 환영했다. 칼더가 몬드리안의 작업실 방문을 계기로 모빌[3]을 만든 것처럼 모두 회화를 움직이게 만들려는 동일한 욕망에 굴복했으며, 신 같은 창조자라는 미술가의 주관적 권위에 대한 뒤샹의 비판을 열렬히 추종했다. 뷔리와 아감은 변형 가능한 부조를 전시했다.

▲ 1937b　　● 1944b　　■ 1913, 1917a, 1928a, 1944a　　◆ 1913, 1915　　　　▲ 1918, 1931b, 1993a　　● 1914　　■ 1937b　　◆ 1923, 1925d, 1929, 1947a

2 · 나움 가보, 「키네틱 구축물 Kinetic Construction」, 1919~1920년(1985년 복제)
금속, 채색 나무, 전기 기계장치, 61.6×24.1×19cm

이 부조의 구성 요소들은 타공판 위에서 위치를 옮겨 재배치할 수 있어서 사실상 관람자들은 사실상 작품의 공동 작가가 될 수 있었다.(아르헨티나의 '마디(Madi)' 그룹은 이와 동일한 원리에 기반을 둔 작품을 파리의 〈살롱 데 레알리테 누벨(Salon des Realités Nouvelles)〉전에 전시했지만 프랑스 비평가들은 이구동성으로 작품에 진지함이 결여돼 있다고 비판했다.) 탱글리의 네오다다적인 경향이 가장 급진적이었다. 그는 부조 작품 「메타–말레비치(Meta-Malevich)」에서 검은 배경 앞에 놓인 기하학적 형태들을 모터로 움직이는 방식을 통해 절대주의 구성에서 우연성을 실험했고, 작품이 완성된 단일체라는 개념에 이의를 제기했다. 그는 가장 간단한 전기 장치로 움직이는 바퀴와 기어의 선적(線的) 요소를 조합한 「메타기계적 조각(Metamechanical Sculpture)」에서 당시 가속화되는 서구의 기술 발전에 대한 자화자찬적인 모든 담론들을 비웃었다. 특히 그는 이 전시에서 첫 번째 「메타마틱스(Metamatics, 드로잉 기계들)」를 전시했다. 이 작품은 종이에 추상적인(비록 제스처에 불과하지만) 회화를 그리기 위해 만든 로봇으로 마커 펜이나 분필이 장착돼 있었다. 소토도 처음에는 여러 이미지를 중첩시켜 물결무늬 효과를 만드는 등, 바자렐리에 훨씬 가까운 작업을 하는 듯했다.(사실 그의 모델은 30년대 중반 모호이–너지의 채색 플렉시글라스 부조였다. 모호이–너지의 작품은 투명한 플렉시글라스에 그려진 기하학적 형상들의 그림자가 약간 뒤에 있는 또 다른 구성물 위에 드리워지는 것이었다.) 그러나 더 면밀히 보면 소토의 작품은 전통적인 추상 구성을 움직이게 만든

것에 불과한 바자렐리의 작업에 대한 극단적 비판이었다. 즉 그는 같은 시기의 프랑수아 모렐레와 마찬가지로, 프랑스에 체류하는 동안 ▲엘스워스 켈리가 만든 작품들을 본받아 형식적 배열이 마지막에는 서열적인 정체 상태에 머무르는 것을 막기 위한 비구성적 체계(모듈적인 전면 그리드, 그리고 연속적인 진행)를 연구하고 있었다.

키네틱 아트의 흥망성쇠

처음에 언론은 말을 아꼈지만 이 전시는 대단한 파장을 불러일으켰다. 그 영향으로 유럽의 여러 나라에서(자그레브와 모스크바 같은 동유럽을 포함해서) 키네틱 미술가들이 수많은 그룹을 형성했다. 1960년이 되자 당시 '새로운 경향'으로 불린 키네틱 아트가 미술시장을 점령했고, 전 세계 미술관들은 이러한 경향을 소개하는 주요 전시들을 열었다. 르네는 1965년 키네티시즘의 대중적 성공을 발판 삼아 〈움직임〉 10주년 기념전을 기획했다. 시선을 끄는 오렌지색과 초록색의 표지의 내부에 펼침 면이 있는 〈움직임 2〉전 도록에는 10개국에서 온 60명의 미술가들의 작품이 실렸다.(대부분의 작가들이 파리에서 활동했지만, 그중 다수가 남미 출신이었다.) 이 전시는 키네틱 아트의 승리를 기념하기 위해 기획됐고 실제로 대중적인 성공을 거뒀지만(이번에는 언론도 관심을 가졌다.) 사실은 키네틱 아트의 종말이 시작되고 있음을 알리는 것이었다. 몇 달 뒤 뉴욕현대미술관에서 열린 〈반응하는 눈(The Responsive Eye)〉전에서 파국으로 치닫기 시작한 키네틱 아트는 1966년 베네치아 비엔날레의 회화 부분 대상이 아르헨티나의 홀리오 레 파르크(Julio le Parc)에게 돌아가고 1968년 조각 부문 대상이 헝가리 출신의 니콜라시 쇠페르(Nicolas Schöffer)에게 돌아갔을 때 파국의 정점에 도달했다. 두 사람 모두 드니즈 르네가 후원한 미술가들이었다. 성장 속도보다 훨씬 빠른 속도로 거품은 붕괴됐고, 키네틱 아트는 단 몇 년 만에 완전히 무대에서 사라졌다. 르네의 무리한 사업 확장은 재정적·미학적 파산이라는 전통적인 수순을 밟았고 아기들은 목욕탕 밖으로 버려졌다.

이 극적인 몰락에는 많은 요소들이 작용했지만 무엇보다 중요한 요소는 키네티시즘에서 나온 '옵아트'가 점차 세력을 확장하고 있었다는 점이었다. 키네티시즘이 사라진 이유는 어떤 점에서는 바자렐리가 부각됐기 때문이다.(뉴욕에서 옵아트를 유행시킨 미술가는 브리짓 라일리지만 〈움직임 2〉전과 〈반응하는 눈〉전에서 바자렐리는 유난히 돋보였다.) 어떻게 보면 '사총사'가 불만을 터뜨린 것은 당연했다. 바자렐리가 1955년에 전시를 훔치지만 않았어도 상황이 달라졌을 수 있었기 때문이다.

사실 원래의 〈움직임〉전은 10년 뒤의 〈움직임 2〉전과 전혀 달랐다. 1955년에는 몇몇 유형의 불안정한 요소들이 각축을 벌이고 있었다. 시각적으로 표면이 움직이는 듯 환영적 움직임(바자렐리가 전념한 부분), 관람자의 움직임에 따라 급격하게 달리 보이는 작품(바자렐리와 소토, 곧 합세하게 되는 아감), 관람자가 조립하는 오브제(뷔리와 아감이 있지만 둘은 이내 놀이 같은 이 경향을 포기했다.), 자연 에너지(칼더의 바람과 중력)나 기계 에너지(탱글리)를 이용한 오브제 그 자체의 운동 등이 이런 요소들이었다. 더욱이 미술의 역할과 미술이 이성 그리고 무엇보다도 (결국은 원자력 시대에 운동과 에너지를 다루기에 가장 함축적인 담론으로 여겨지는) 과학과 맺고 있는

▲ 1953, 1962d

키네틱 아트 | 1955b **443**

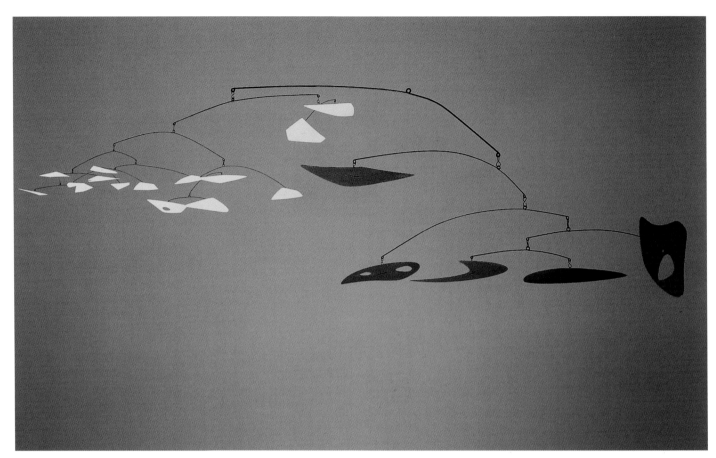

3 • 알렉산더 칼더, 「빨강 1, 검정 4 더하기 하양 X 1 Red, 4 Black plus X White」, 1947년
금속판, 줄, 안료, 91.4×304.8×121.9cm

관계에 대한 모순적인 태도는 키네틱 아트가 새로운 '미술 사조'로 단일화되는 데 직접적인 방해물이 됐다. 추상미술의 보편적 언어가 계급 분화를 이어주고 모든 사회적 문제를 해결한다거나, 미술 오브제를 대량으로 생산하면 미술이 민주화될 것이라는 관점 같은 오래된 수사들이 뒤죽박죽 섞인 휴머니즘을 표방한 바자렐리의 유토피아적인 관점은 합리주의에 근간을 두고 있었지만 탱글리는 고졸적인 기계 장치를 통해 합리주의를 패러디하고 있었고, 이와 마찬가지로 소토는 자아를 지워버림으로써 구성성(compositionality)을 공격했다.

아감은 바자렐리 사단에 재합류했다.(옵에 의해 아르 콩스트뤼가 약화됨.)
▲ 그는 엘 리시츠키가 「추상 진열실(Abstract Cabinet)」(벽과 평행한 상태에서 회화면들끼리 서로 직각을 이룬 각기 다른 색의 나무판들)에서 고안한 장치를 적용하여 관람자의 위치에 따라 색깔이 세 가지로 달라지는 훨씬 큰 기하학적 구성물을 만드는 데 평생을 바쳤다. (1967년에 그는 방문객이 내는 잡음의 크기에 따라 밝기가 변하는 전구를 설치한 어두운 방처럼 간소한 환경에 제한된 장치를 설치하는 이런 작업에서 벗어났다. 그러나 이 작품은 그가 경의를 표한 가보의 1920년 작품만큼이나 뛰어났다.)

르네 갤러리는 탱글리가 나간 후 곧 바자렐리의 전용 무대가 됐다.
● 친구 이브 클랭(Yves Klein, 1928~1962)에 매료된 탱글리는 누보레알리스트에 합류한 후 쓰레기장에서 모은 물건들을 조합해 모터 달린 금속 기계를 만드는 일을 계속했다. 그의 작업은 1960년 뉴욕현대미술
■ 관 조각 정원에 설치한 「뉴욕에 대한 경의(Homage to New York)」에서

절정을 이룬다. 설치하는 데만 3주가 걸린 이 거대한 작품은 스스로 파괴되도록 만들어져서, 설치한 지 30분도 안 돼 화염에 휩싸인 채 큰 소리를 내며 파괴되는 장관이 펼쳐졌다.

뷔리 또한 바자렐리의 요새에서 탈출했다. 흥미롭게도 그때가 바로 1955년 〈움직임〉전 이후 뷔리가 최초의 모터 달린 부조를 만든 때였다. 창의력이 풍부한 시기에 만들어진 뷔리의 작품 중에는 1960년부터 만든 「탄력적인 구두법(Elastic Punctuations)」, 1962년에 시작한 「발기(Erectiles)」 연작, 혹은 1964~1967년의 「흰 점(White Points)」 연작이 있다. 우선 라텍스를 늘여서 틀에 고정시키고 라텍스 뒷면의 다른 지점에 압력을 가하면 면이 튀어나왔다가 사라지는데, 느린 리듬의 이 운동은 성행위나 숨쉬기 같은 유기체의 움직임을 암시한다. 「흰 점」에서는 나무 기둥에서 뻗어 나온 검정 나일론실의 끄트머리에 붙어 있는 무수히 많은 점들(모두 우리 시선의 잠재적 타겟)이 짧고 돌발적으로 그러나 한 번에 한두 개만 움직여서, 현재 무언가 움직이는 것을 봤는지 또는 모든 움직임을 봤는지에 대한 확신을 절대 불가능하게 만든다. 그 효과는 코믹하기도 하고(너무 소박하기 때문에), 유기체적인 것과 비유기체적인 것이 항상 섞여 있어서(프로이트는 두려움 낯섦의 특징 중 하나로 이것을 꼽았다.) 불안하기도 하다.

키네틱의 탈숙련화

소토 작업의 진화 과정은 옵아트적/기하학적 지점과 유기체적 혹은

▲ 1926 ● 1960a, 1967c ■ 1960a

신체적 지점의 양 극단을 오갔다. 이런 오락가락하는 소토의 입장은 제도를 중시하는 그의 태도에서도 나타났다. 예를 들어 그는 이브 클랭 갤러리를 드나드느라 한동안 드니즈 르네 갤러리에 발길을 끊었으며, 뒤셀도르프에서 주로 활동한 하인츠 막(Heinz Mack), 군터 우커(Gunter Ucker), 오토 피네(Otto Piene)가 결성한 '그룹 제로'의 전시에 친구 루치오 폰타나와 함께 참여하기도 했다. 여기서 알 수 있듯이 처음 상황은 지금 우리가 알고 있는 것만큼 분류가 명확하게 돼 있지 않았다. 소토는 예전부터 플렉시글라스 위에 이미지를 중첩시켜 부유하면서 진동하는 형태를 만들려고 시도했는데, 〈움직임〉전 직후에 이것을 실현할 수 있는 간단한 방식을 우연히 알게 됐다. 규칙적인 줄무늬 배경만 있으면 관람자가 좌우로 움직일 때 배경에 투사되는 형태의 윤곽을 시각적으로 비물질화할 수 있다는 사실을 발견한 것이다. 1957년 소토는 그때까지 사용한 기하학적 형식들을 거의 버리고 제스처적인 추상을 모방하는 진동하는 와이어 드로잉(심지어는 뒤뷔페나 포트리에의 회화에서 나타나는 두툼한 고체 덩어리도 결합시켰다.)을 시작했고 이것은 그의 대표적인 작품이 됐다. 1965년 최종적으로 기하학적 요소로 돌아온 후, 그의 부조 작품들은 환경 작업이라고 해도 될 정도로 거대해져서 관람자의 공간에 훨씬 더 많은 것을 투사했다. 하지만 그는 이런 작업을 하면서도 간소한 재료와 강한 소멸 효과 사이에 존재하는 모순을 항상 강조했다. 이 시기의 가장 뛰어난(그리고 가장 마지막) 작품은 아마 1969년 파리 국립현대미술관 회고전 때 야외에 설치된 「침투할 수 있는(Pénétrable)」일 것이다. 격자 모양 천장에 수천 개의 얇

은 플라스틱 튜브를 매달아 놓은, 크기 400제곱미터의 이 작품은 마치 기체처럼, 대기 전체가 진동하는 듯한 상황을 연출했는데, 이 거대한 공간을 돌아다니는 관람자들은 방금까지 옆에 있던 사람이 갑자기 없어진다든지 실루엣과 형태가 끊임없이 변하는 것을 느낄 수 있었다.

1965년 런던의 시그널스 갤러리에서 열린 전시는 소토의 이중적인 입장(불완전한 신체적 감각을 생성하기 위해 기하학에 천착한 점)은 물론, 더 넓게는 키네티시즘의 역사를 잘 보여 준다. 시그널스 갤러리가 일부러 비상업적인 시도를 한 것은 아니었지만(사실 갤러리는 비상업적이었고 18개월 만에 문을 닫았다.) 갤러리의 실력자인 젊은 필리핀 미술가 데이비드 메달라(David Medalla)는 그곳을 용광로(melting pot), 일종의 '대안 공간'으로 여겼다. 이 갤러리는 전 세계의 미술가를 초대해서 자유롭게 융합시켰고, 때로는 당시에는 전혀 팔릴 가능성이 없었던 '환경 작업'을 하는 미술가에게도 재정 지원을 했다.(이 단체의 원래 이름은 선진창조연구센터였으며 재정 지원을 한 사람 중에는 '자동 파괴 미술'의 주창자 구스타프 메츠거(Gustav Metzger)도 있었다.) 개인전을 할 때마다 발간된 이 단체의 간행물은 이와 같은 보기 드문 개방적 성향을 반영했다.

여기 실린 글에는 유명한 미술가에 대한 글이나 그들이 직접 쓴 글뿐 아니라 소위 공모자라 할 수 있는 다른 사람들과 시, 과학 자료, 노래, 정치적 항의서, 그리고 갤러리 활동에 관한 다수의 기록물이 포함돼 있었다.(소토를 다룬 호에는 1877년에 독일 물리학자 헤르만 폰 헬름홀츠(Herman von Helmholtz, 1821~1894)가 진동의 구성에 대해 쓴 글과 아르헨티나 작

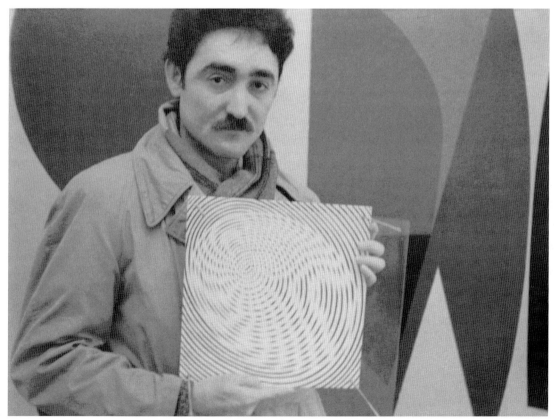

4 • 1955년 드니즈 르네 갤러리에서 작품 「나선 Spiral」을 들고 있는 헤수스-라파엘 소토
뒤의 회화는 리차드 모텐슨(Richard Mortensen)의 작품

▲1946, 1959c

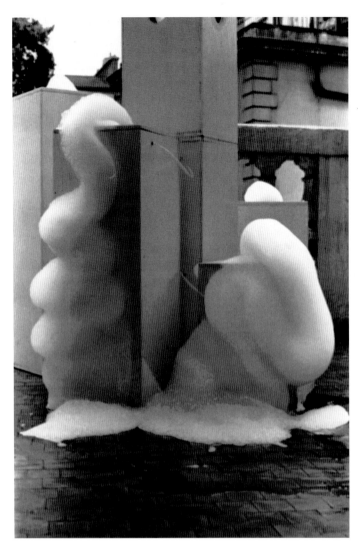

5 • 다비드 메달라, 「구름 협곡 2번 Cloud Canyons no.2」(부분), 1964년
거품 기계=자동 창작 조각

가 호르헤 루이스 보르헤스(Jorge Luis Borges, 1899~1986)가 '꿈'에 대해 쓴 글의 번역문이 다른 글과 함께 게재됐다.) 큰 판형과 기교 없는 타이포그래피(둘 다 일간지에서 가져온 특징이다.)가 사용된 간행물 《시그널스(Signals)》는 그 시대의 언더그라운드 '마니아 잡지'의 특징을 모두 갖추고 있었다.(메달라에 따르면 이 갤러리는 역사학자 루이스 멈포드와 시인 로버트 로웰(Robert Lowell)이 베트남 전쟁에 반대하는 책을 출판한 후 재정 지원이 끊기자 문을 닫았다고 한다.)

메달라의 장난기 어린 무정부주의에도 불구하고 시그널스 갤러리는 진지한 프로그램을 만들었는데, 이 프로그램을 통해서 〈움직임 2〉전이나 〈반응하는 눈〉전과는 연관성이 없는 또 다른 키네티시즘을 제안했다. 1964년에 열린 이 프로그램의 첫 전시에는 타키스의 전자기장 조각 「신호(Signals)」가 출품됐다.(공중에 매달린 화살과 공, 간헐적인 빛과 전원이 끊긴 스위치보드 위에서 동시에 진동하는 다이얼 등, '비가시적 힘'을 보여주기 위해 제작됐지만 너무 부자연스럽고 여러 가지 면에서 고풍스러운 하드웨어였다. 그러나 윌리엄 버로스(William Burroughs)는 《시그널스》에서 이 작품을 좋게 평가했다.) 이 전시에 뒤이어 메달라의 「구름 협곡」의 전시회가 열렸다.[5] 「구름 협곡」은 액상 비누와 물을 섞어서 채운 직사각형 나무 상자로 구성된 단순한 기계인데, 속에 펌프가 있어서 비누 거품이 상자 위로 천

천히 흘러내렸다. 이 거품 덩어리는 한스 아르프의 후기 대리석 조각의 감각적인 곡선을 연상시키지만, 한편으로는 아르프 조각의 영구불멸성을 조롱하는 것이다. 시그널스 갤러리가 기획한 전시 중에는 르네가 소개하지 않은 키네틱 아트 작가들의 전시가 다수 있었는데 특히 1965년 리지아 클라크의 회고전이 주목할 만하다. 갤러리는 뒤이어 엘리오 오이티시카의 '환경 작업'을 전시하려 했다.(갤러리는 이 기획의 실현 전에 문을 닫았지만 1969년 화이트채플 갤러리에 설치되어 그 유명한 「트로피칼리아(Tropicalia)」로 불리게 됐다.)

소토가 런던에서 환영받은 것은 바로 이런 맥락에서였다. 그가 시그널스 그룹과 쉽게 어울렸다는 점은 르네의 종용에도 불구하고 그가 왜 〈반응하는 눈〉전에 참여하기를 강력하게 거부했는지 설명해 준다. 유감스럽게도 이 저항은 그리 오래가지 않았다. 그의 작업은 점차 소소한 기계류, 바자렐리에게는 소중하지만 사실 보잘 것 없는 '옵아트'적인 것이 돼 갔다. 1969년 「침투할 수 있는」을 완성한 후에 르네와 다시 손을 잡았을 때 그의 미술은 침체 상태였다. 이런 특이한 결말을 맺은 미술은 이것뿐만이 아니었다. 또 다른 예로는 시각예술연구그룹(GRAV, Groupe de Recherche d'Art Visuel)이 있다. 이 단체는 피에로 만초니가 회원이 될 작가 몇 명을 불러서 밀라노의 아치무트 갤러리(만초니의 유명한 '먹는 미술(edible art)' 전시가 열린곳)에서 전시를 연 직후 결성됐다. 공식적으로 1960년의 일이었다. 이 단체는 바자렐리의 프로그램을 따라잡으려 한 것으로 가장 유명하기 때문에, 이런 연결이 이상하게 보일 수 있다. 그러나 GRAV가 활동을 시작했을 때는 시각적 환영보다는 관람자의 능동적인 참여에 더 관심을 기울였다. 이런 놀이적인 성향은 1966년 4월 19일 「거리에서의 어느 하루(Une Journée dans la rue)」에서 절정을 이루었다. 파리 여러 지역에서 보행자들에게 움직이는 타일 위를 걷게 하고, 키네틱 조각을 만들고, 여러 다른 활동들에 참여하고, 풍선을 찌르거나, 시야를 분할하는 특수 유리를 장식하도록 한 이 작업은 GRAV의 집단적 성격과 실험적 태도, 둘 모두 끝났음을 표시한다. 두 달 뒤 GRAV의 회원인 레 파크가 베네치아 비엔날레에서 상을 받았을 때(그리고 만초니의 반미학적 견지를 펼하기 시작했을 때) 옵아트는 또 하나의 전통이 돼 버렸고 단체는 곧 해산됐다. YAB

더 읽을거리

Jean-Paul Ameline et al., Denise René, l'intrépide (Paris: Centre Georges Pompidou, 2001)
Yves Aupetitallot (ed.), Strategies of Participation: GRAV 1960–68 (Grenoble: Le Magazin, 1998)
Guy Brett, Exploding Galaxies: The Art of David Medalla (London: Kala Press, 1995)
Guy Brett, Force Fields: Phases of the Kinetic (Barcelona: Museu d'Art Contemporani; and London: Hayward Gallery, 2000)
Pamela Lee, Chronophobia: On Time in the Art of the 1960s (Cambridge, Mass.: MIT Press, 2004)

▲ 1959e

1956

영국 팝아트의 선구자인 인디펜던트 그룹이 전후 시기의 미술, 과학, 기술, 제품 디자인, 대중문화 간의 관계를 연구한다. 이들의 성과는 런던에서 열린 전시 〈이것이 내일이다〉에서 절정을 이룬다.

엄밀히 말해 인디펜던트 그룹은 예술 운동이라기보다는 다양한 주제를 다루던 스터디 그룹에 가깝다. 핵심 회원으로 리처드 해밀턴(Richard Hamilton, 1922~2011), 나이절 헨더슨, 존 맥헤일, 에두아르도 파올로치, 윌리엄 턴불 등이 있었지만 실질적으로 그룹을 이끈 사람은 건축의 레이너 밴험, 미술의 로렌스 앨러웨이(Lawrence Alloway, 1926~1990), 문화의 토니 델 렌치오(Toni del Renzio, 1915~2007) 같은 평론가들이었다. 이 그룹이 성과를 거둔 것도 담론과 전시 기획 분야에서였다. 야심적인 강연 시리즈, 브루탈리즘 건축가 앨리슨 스미슨과 피터 스미슨 부부와 같은 혁신적인 디자이너들에 의해 진행된 일련의 전시들이 그 예다. 즉 인디펜던트 그룹이 남긴 유산의 핵심은 그들의 토론, 디자인, 디스플레이의 '예술'에 있었다고 할 수 있다.

순수미술 – 대중예술 연속체

인디펜던트 그룹의 역사(1952~1955)는 런던의 현대미술연구소(ICA, Institute of Contemporary Arts)를 빼고 말하기 어렵다. 인디펜던트 그룹은 ICA의 연구개발 분과였지만 좀 제멋대로였다. 이런 긴장 관계는 '젊은 그룹'에서 '젊은 **인디펜던트 그룹**'으로, 종국에는 '**인디펜던트 그룹**'으로 확정된 명칭의 변천 과정에서도 암시된다. 1946년에 뉴욕현대미술관을 모델로, 롤런드 펜로즈(Roland Penrose, 1900~1984)와 초대 관장 허버트 리드(Herbert Read, 1893~1968) 같은 저명한 저술가들에 의해 설립된 ICA는 모더니즘을 옹호했다. 그러나 새로 등장한 화가, 건축가, 비평가들이 보기에 초현실주의(펜로즈)와 구축주의(리드)가 애매하게 섞인 ICA의 모더니즘은 전쟁 이전 아카데미의 잔재(밴험의 표현대로 "추상 좌파 프로이트 미학")에 지나지 않았다. 1951년에 도로시 몰랜드(Dorothy Morland)가 관장으로 취임하자 이 젊은 반란군들은 자신들만의 포럼을 개최하고자 영향력을 행사하기 시작했다.

뉴욕현대미술관과 마찬가지로 ICA도 모더니즘 미술, 건축, 디자인을 결합하고자 싶었지만 국가 경제의 내핍으로 인해 충분히 정착되지 못한 상태였다. 그래서 ICA 지도부는 인디펜던트 그룹이 제안한 실험적인 논의와 전시에 비교적 관대했다. 파리에 카페가, 뉴욕에 아트 바가 있다면 런던에는 아트 포럼이 있었다고 할 수 있었다. 이런 상황에서 인디펜던트 그룹은 두 개의 미술 중심지인 뉴욕과 파리 사이에 놓인 자신들의 입지를 유리하게 활용하고자 했다. 다시 말해 그들은 유

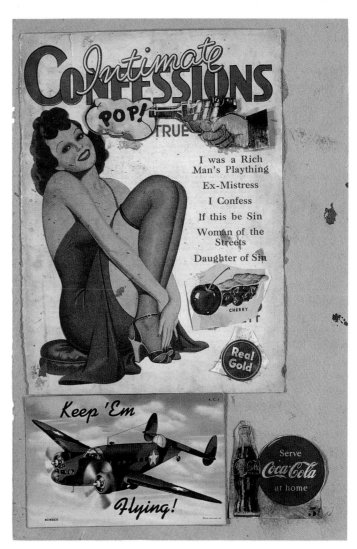

1 • 에두아르도 파올로치, 「나는 부자의 노리개였다 I Was a Rich Man's Plaything」, 1947년경 엽서에 콜라주, 36×23cm

럽의 아카데믹한 모더니즘을 쇄신하기 위해 새로운 북미 미술과 대중문화를 부분적으로 수용하는 동시에 당시 영국 미술계의 흐름에도 개입했다. 즉 모더니즘과 대중문화 전반에 대한 논의에서는 ICA에 **대항**했고, 미국적인 것은 무엇이든 저속함의 극치로, 심지어 문명의 종말로 간주한 영국 제도권 미술(케네스 클라크 무리로 대변되는)의 엘리트주의와 현실 외면에 대항해서는 ICA와 **합작**했다. 인디펜던트 그룹이 탄

생한 이데올로기적 상황은 이랬다. 대영제국은 서서히 몰락하고 있었고 제2차 세계대전 이후 경제적 내핍이 지속됐으며(1954년에도 배급제가 시행되고 있었다.) 세계는 원자폭탄의 위협과 함께 갑자기 냉전 시대와 새로운 기술 진보의 시대(모순적이게도 새로운 유토피아, 아니 최소한은 새로운 시작을 약속하면서)로 접어들고 있었다. 이런 상황은 구시대의 유럽 모더니즘과 미국 대중문화의 섹스어필이 충돌하면서 복잡한 양상을 띠었으며, 미국 대중문화는 각 가정의 경제적 어려움에도 불구하고 풍요의 시대가 임박했음을 약속하고 있었다.

인디펜던트 그룹은 포럼을 통해 재빨리 디스플레이와 디자인, 과학과 기술, 미술과 대중예술에서 뻗어 나온 세 가지 형식을 섭렵하기 시작했다. 1952년 4월 ICA의 젊은 준회원이었던 리처드 라노이(Richard Lannoy)는 세 가지 이벤트를 기획했다. 아직도 전설로 남아 있는 첫 번째 이벤트에서 파올로치는 잡지 스크랩, 광고 전단, 엽서, 도표 등에서 수집한 이미지를 무작위로 골라 별도의 설명 없이 '허튼소리(Bunk)'라는 이름으로 제시했다.[1] 두 번째 이벤트는 라노이가 발굴한 미국인 에드워드 호프의 광선 쇼였고, 세 번째는 드 하빌랜드 항공기 디자이너의 강연이었다. 그러나 인디펜던트 그룹의 성격을 예시한다고 할 수 있는 이 기이한 이벤트에서 선보인 콜라주, 디스플레이, 디자인 같은 형식들의 위상은 모호하기만 했다. 과연 이것들을 '예술'이라고 부를 수 있을까? 1952년 7월에 라노이가 떠난 후에는 레이너 밴험이 행사를 기획했다. 건축사학자 니콜라스 펩스너의 제자로 코톨드 미술연구소에서 박사 과정을 밟고 있던 밴험은 리드와 같은 이들이 우선시했던 형식-기능주의보다는 기술-미래주의를 강조하는 모더니즘 건축 이론을 전개했다.(1960년에 수정 출판된 밴험의 논문 「최초의 기계 시대에서의 이론과 디자인」) 과학과 기술에 대한 밴험의 관심은 그룹의 첫 모임 때부터 표면으로 떠올랐다. 이 모임에서는 밴험의 기계 미학뿐 아니라 헬리콥터 디자인과 단백질, 그리고 논증의 원칙에 대한 철학자 A. J. 에이어(A. J. Ayer)의 논의도 이루어졌다. 그러나 이런 관심이 본격적으로 다뤄진 것은 1953년과 1954년에 밴험이 소집한 '동시대미술의 미학적 문제들'이라는 총 아홉 개의 강연으로 이루어진 세미나를 통해서였다. 여기서 밴험은 환경과 미술에 미친 '기술의 충격'을 다루었으며, 해밀턴은 마이크로사진과 원거리 천문학 등의 영향과 관련해 '형태의 새로운 원천들'을, 콜린 세인트 존 윌슨(Colin St. John Wilson)은 '비례와 대칭'을, 앨러웨이는 영화·인류학·고고학과 같은 새로운 요소들의 영향으로 미술에서 변형된 '인간 이미지'를 다뤘다. 앨러웨이와 맥헤일이 모임을 재소집한 1955년 프로젝트에서 과학과 기술에 대한 그들의 관심은 '순수미술-대중예술 연속체(the fine art-popular art continuum)'(앨러웨이)로 옮겨졌다. 여기서 해밀턴이 이끄는 소그룹은 '순수 미술의 맥락에서 연속적으로 열거되는 대중적인 이미지'를, 밴험의 소그룹은 「크라이슬러 사에 대한 경의」[2] 같은 그림의 핵심 요소인 자동차 디자인의 '성(性) 도상학'을, E. W. 메이어(E. W. Meyer)의 소그룹은 정보 이론을, 앨러웨이와 델 렌치오의 소그룹은 광고·영화·음악·패션의 '사회적 상징주의'를, 그리고 밴험과 질로 도르플레스(Gillo Dorfles)의 소그룹은 이탈리아 산업디자인을 다뤘다.

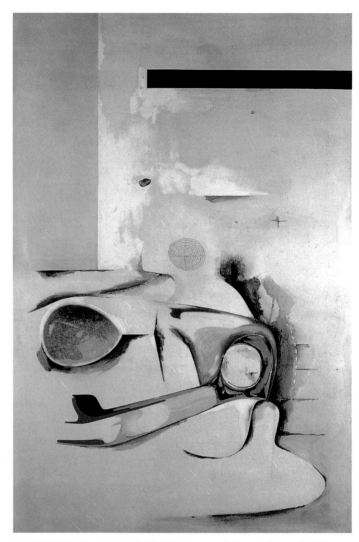

2 • 리처드 해밀턴, 「크라이슬러 사에 대한 경의 Hommage à Chrysler Corp.」, 1957년
패널에 유채, 금속, 호일, 콜라주, 121.9×81cm

이 그룹의 관심이 이처럼 과학과 기술에서 멀어진 것은 그리 대단한 일이 아닐지도 모른다. 해밀턴이 회고했듯 대중적인 재현의 문제는 항상 인디펜던트 그룹의 관심사였다. 그러나 ICA 지도부가 이를 반긴 이유는 1955년에 인디펜던트 그룹의 공식 모임이 종결되면서 그들의 프로그램이 ICA로 넘어갔기 때문이다.(ICA의 준회원이었던 앨러웨이는 대변인이 됐다가 관장으로 취임한다.) 60년대 초반에는 주요 회원들이 다른 나라로 이주했다. 처음에는 앨러웨이가 미국으로 떠났고(얼마 안 있어 구겐하임 미술관의 큐레이터가 됐다.) 맥헤일과 밴험이 뒤를 따랐다. 영국 아방가르드의 중심지 또한 리처드 스미스(Richard Smith, 1931~)와 피터 블레이크(Peter Blake, 1932~)를 필두로, 데릭 보시어(Derek Boshier, 1937~), 데이비드 호크니(David Hockney, 1937~), 앨런 존스(Allen Jones, 1937~), 로널드 B. 키타이(Ronald B. Kitaj, 1932~2007) 같은 미술가들을 배출한 왕립미술학교로 옮겨졌다. 이들은 서로 달랐지만 모두 앨러웨이가 유통시킨 '팝아트'라는 새로운 명칭으로 분류됐으며, 실제로 대다수는 60년대 미술, 음악, 패션의 팝 문화 산업의 적극적인 중개자가 됐다.

게시판 미학

강연과 함께 진행된 인디펜던트 그룹의 전시회에서 회원들은 작가보다는 문화 큐레이터 역할을 담당했다. 주목할 만한 네 개의 전시 중 첫 번째는 1951년 여름 해밀턴이 기획한 〈성장과 형태(On Growth and Form)〉전이다. 인디펜던트 그룹이 공식적으로 출범하기 전에 열린 이 전시는 영사기와 스크린을 활용해 자연에서 발견되는 다양한 구조를 담은 사진으로 이루어진 환경을 창출했다. 여기에 도입된 비(非) 미술 이미지, 멀티미디어, 미술 형식으로서의 전시 디자인은 이후 인디펜던트 그룹 전시의 핵심 요소가 됐다. 뿐만 아니라 이 전시는 다아시 톰슨(D'Arcy Thompson)의 생물수리학 고전 『성장과 형태에 대하여』(1917)에 나오는 형태학상의 변형 이론을 모델로 삼아 콜라주 기법을 바탕으로 나름의 원칙을 제시했다. 콜라주 기법과 변형 원칙은 이후 언급할 세 전시에서도 중요한 역할을 했다. 둘째 1953년 가을 헨더슨, 파올로치, 스미슨 부부가 기획한 〈삶과 예술의 평행선(Parallel of Life and Art)〉전에서는 모더니즘 미술(칸딘스키, 피카소, 뒤뷔페), 부족미술, 아동 드

로잉, 상형문자 이미지와 인류학, 의학, 과학과 관련된 이미지 100여 개가 다양한 각도와 높이로 매달려 전시실 자체를 커다란 콜라주로 만들었으며 이를 통해 문화를 가로지르는 변형들을 제시했다.[3] 사진 복제 기술과 관람자의 혼란을 활용한다는 점에서 이 전시는 구축주의와 초현실주의 전시를 연상시켰으며, 전시에 활용한 이미지 역시 ● 오장팡의 『현대미술의 기초』(1931), 모호이-너지의 『새로운 시각』(1932), 지그프리드 기디온의 『기계화가 지배하다』(1948)와 같은 글에서 유래한 것이었다. 인디펜던트 그룹의 강연들처럼 전시 〈성장〉과 〈평행선〉에서도 과학과 기술이 과거의 예술 이상으로 사회·문화·예술에 충격을 주었다는 사실이 암시된다. 세 번째로 언급할 전시 〈인간, 기계, 운동(Man, Machine, and Motion)〉도 마찬가지다. 1955년 여름 ICA에서 해밀턴이 제안한 이 전시는 변형된 인간 이미지에 초점을 두었다. 여기서도 확대된 사진 이미지들이 제시됐는데 대개 바다, 대지, 지구를 배경으로 움직이는 인간과 기계 이미지였다. 여기서 기술과 결합한 인간은 미래주의적이고 숭고한 것으로 그려진다. 그러나 이런 관점은 구태

3 • 런던현대미술연구소의 '위대한 섭정(the grand Regency)'실에서 개최된 〈삶과 예술의 평행선〉전, 1953년

▲ 1921b, 1926, 1931a, 1942b　　● 1923, 1925a, 1928a, 1929

의연하고 그저 환상적일 뿐이었으며, 이는 자신을 포함해 '미래'의 진부함에서 즐거움을 찾는 인디펜던트 그룹의 특징을 드러낸다. 미로처럼 얽힌 강철 틀에 매달린 플렉시글라스 패널에 세팅된 이미지들 사이에서 관람자들은 과거와 현재의 테크노-미래를 콜라주하며 떠돌아다니는 것 같은 경험을 했다.

강렬한 디자인으로 관람자를 자극하는 이런 전시 관행은 테오 크로스비(Theo Crosby)가 기획한 네 번째 전시 〈이것이 내일이다(This is Tomorrow)〉에서 절정을 이뤘다. 열두 개의 작은 전시로 구성된 이 전시는 1956년 여름 런던 동부 지역에 있는 화이트채플 갤러리에서 열렸다.(ICA 전시를 위한 공간으로는 너무 컸지만 하루 1000명의 관람자가 몰리는 바람에 곧 좁게 느껴졌다.) "박람회의 부스처럼 분리된"(세인트 존 윌슨) 작은 전시의 디자인은 각각 한 명의 화가와 조각가, 그리고 건축가로 구성된 열두 개의 팀에게 할당됐다. ICA답게 몇몇 전시는 구축주의적이고 초현실주의적이었던 반면, 미술을 기술과 대중문화에 접목시키려는 시도도 있었다. 이 전시들은 미학적 패러다임이나 미술 고유의 법칙을 따르기 보다는 전시 전체가 그 자체로 중심이 되고 있었다. 그중 '그룹 식스'(스미슨 부부, 파올로치, 헨더슨)가 디자인한 '안뜰과 별채' 전시는 1956년 영국의 '내일'을 가장 극단적으로 보여 주었다. 모래로 덮인 안뜰에 오래된 나무, 골진 플라스틱, 반짝이는 알루미늄으로 별채를 지은 이 전시[4]에서 스미슨 부부가 건축의 영도(零度)를 인간적인 욕구를 해소할 수 있는 은신처로 제안한 반면, 내부를 맡은 파올로치와 헨더슨

5 · 화이트채플 갤러리에서 열린 〈이것이 내일이다〉전, 1956년
'그룹 투'가 디자인한 삼차원 콜라주 설치.

은 바퀴 하나, 조각품 하나, 이런 식으로 인간의 활동이 거의 개입되지 않은 날것을 제시했다. 이 전시는 원시주의적인 동시에 현대적이었으며, 심지어 세계가 종말한 후의 모습을 보여 주는 듯했다. 헨더슨의 「인간 두상(Head of a Man)」은 당시 파올로치에게 명성을 안겨 준 부서진 기계 인간 흉상과 닮은 현대판 프랑켄슈타인이었는데, 그 때문에 가시 돋친 철사가 쳐진 실내는 마치 핵폭발 이후 잔해를 아무렇게나 모아 놓은 성골함 같았다.

한편 건축가 존 뵐커(John Voelcker), 해밀턴, 맥헤일로 이루어진 '그룹 투'가 디자인한 전시는 또 다른 '내일'을 제안한다. 그것은 군산복합체로서의 디스토피아가 아니라 자본주의 스펙터클의 유토피아였다.[5] 여기서 관람자들은 대중적인 이미지와 텍스트로 넘치는 시끌벅적한 유령의 집을 통과하게 된다. 영화 포스터에는 '로봇 로비'가 영화 「금지된 행성」(1956)에 출연한 스타 여배우를 안고 있고, 그 옆으로 마릴린 먼로의 「7년 만의 외출」(1955)의 명장면이 병치된다. 이와 함께 말론 브란도 등의 스타 이미지로 구성된 시네마스코프 콜라주, (해밀턴과 밀접한 관련이 있는) 마르셀 뒤샹을 모방한 회전 부조와 광학적 다이어그램, 그리고 다양한 정보가 벽에 붙어 있었다. 이 공간의 수호성인은 원자폭탄 시대 이후의 프랑켄슈타인이 아니라, 자본주의 스펙터클 시대에 탄생한 지각 기관인 말풍선("봐!", "들어!", "느껴봐!")으로 광고하는 현대인인 듯했다.(그 주변으로 주크박스, 마이크, 공기청정기와 함께, 커다란 스파게티 이미지와 거대한 기네스 스타우트 병이 놓여 있는 것에 주목하자.) 이 전시에는 모든 종류의 감각과 예술이 동원되고 있었지만 그것은 정신 착란이자, 실제로는 무기력에 다다른 오락으로서였다.(여기서 인간은 한층 무력하고 피곤해 보였다.) 그러므로 '그룹 식스'와 '그룹 투'의 작은 전시를 대표하는 끔직한 돌연변이와 압도당한 소비자는 대립이 아닌 보완 관계에 있다. 〈이것이 내일이다〉전에서 해밀턴과 그의 동료들은 〈인간, 기계,

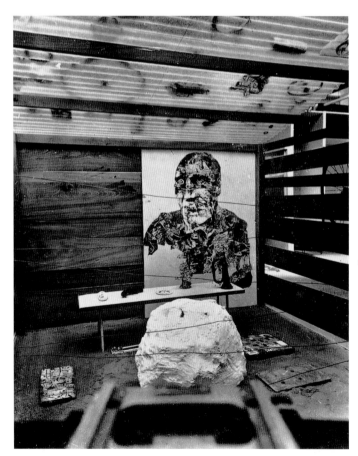

4 · 화이트채플 갤러리에서 열린 〈이것이 내일이다〉전, 1956년
'그룹 식스'의 「안뜰과 별채 Patio and Pavilion」

▲ 1949b

▲ 1918, 1993a

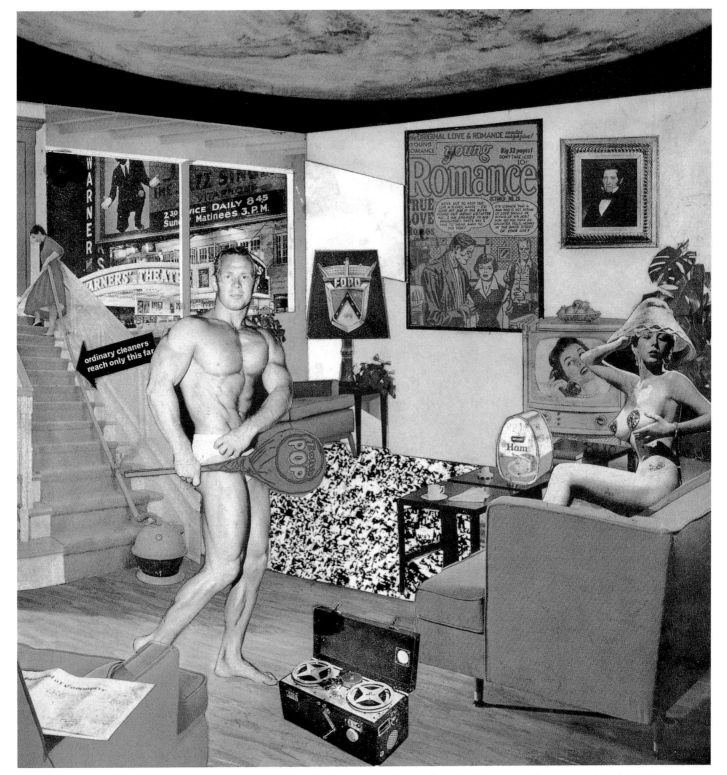

6 • 리처드 해밀턴, 「도대체 무엇이 오늘의 가정을 그토록 다르고 매력적인 것으로 만드는가? Just what is it that makes today's homes so different, so appealing?」, 1956년
종이에 콜라주, 26×25cm

그리고 운동〉에서 찬미했던 바로 그 스펙터클을 문제삼는 듯했다.
　전시의 대표적인 이미지 「도대체 무엇이 오늘의 가정을 그토록 다르고 매력적인 것으로 만드는가?」[6]도 마찬가지이다. 해밀턴의 이 작은 콜라주는 예술 작품보다는 포스터나 카탈로그와 같은 것으로 의도됐다. 「나는 부자의 노리개였다」[1] 등의 파올로치가 이전에 제작한 콜라주들처럼 이 작품도 광고 문구나 파편화된 이미지로 이루어

진 전후 소비문화를 심리학적이고 팝아트적인 방식으로 패러디한다. 이것은 프로이트의 기입된 꿈처럼 보이기도 한다. 페니스인 양 투시팝 막대 사탕을 든 보디빌더와 전등갓을 쓰고 가슴에 세퀸 장식을 한 풍만한 몸매의 여성이 가정집 실내에서 오늘의 "고결한 원시인들"처럼 포즈를 취하고 있다. 자아도취에 빠진 두 사람은 서로를 가리키는 팝-페니스와 장식된 가슴, 그리고 (커피 테이블에 놓인 햄 통조림처럼) 그들

을 둘러싼 대리물과 상품으로만 연결된다. 오른편 TV 화면 속의 전화받는 여성은 생방송 광고처럼 화면 원편에서 되살아나 유난히 긴 호스가 달린 진공청소기를 끌면서 남근으로서의 가전제품－상품이라는 주제를 반복한다.

얼핏 가정을 통제하는 듯 보이는 여성 또한 상품이다. 심지어 보디빌더에 대한 환상을 품을 때조차도 그녀는 벽에 걸린 가장의 초상화와 신문이 놓인 안락의자가 암시하는 부재중인 집주인에 의해 감시당한다. 더욱이 외부 세계는 철저하게 실내로 침투해 들어온다. 이렇게 상품과 미디어(비디오레코더와 캠코더의 전신인 TV와 테이프플레이어, 멜로드라마의 전신인 만화 포스터 '영 로맨스')는 사적인 공간과 공적인 영역의 구분을 제거한다. 전등갓에 등장하는 포드 자동차의 장식은 이 가정의 문장(紋章)처럼 보인다. 여기서 해밀턴은 자동차, TV, 상품을 교체하는 일이 멀지 않아 소비 자본주의의 중추가 될 것임을 예고하는 듯하다. 결국 모더니즘도 상품화되고 길들여지고 흡수되는데, 바우하우스는 덴마크풍의 가구로, 폴록의 드립 페인팅은 최신 유행 양탄자가 되었다. 외부 세계의 유일한 위협은 영화관 간판에 등장하는 알 존슨의 이미지이다. 그의 검은 얼굴이 인종색을 분명하게 풍기는 것은 아니지만 화성인의 얼굴은 모든 낯선 것의 모호한 기표로 실내를 떠돈다.(50년대 공상과학 소설에서 공산주의자들은 종종 외계인으로 변장했다.)

▲ 이렇게 정신착란을 일으키는 성적 물신주의와 상품 물신주의, 그리고 테크놀로지 물신주의의 만남은 인디펜던트 그룹의 영원한 주제였다. 이 주제는 전쟁 직후 여성의 신체와 군무기를 병치시켰던 파올로치의 작업에서 시작됐고, 해밀턴에 와서는 50년대 상품 디자인으로 승화된 여성의 신체(「크라이슬러 사에 대한 경의」처럼)를 통해 전개됐다. 이후 이 주제는 제임스 로젠퀴스트(James Rosenquist)나 톰 웨셀만(Tom
● Wesselmann, 1931~2004) 같은 60년대 미국 팝아트 미술가들에 의해 계승됐고, 물론 그들에게는 이런 비유적 에로티시즘은 전혀 낯선 것이 아니었다. 그렇다면 인디펜던트 그룹의 이런 열광을 어떻게 평가해야 할까? 그들은 분명 그린버그 같은 영미 형식주의자나 아도르노 같은 프랑크푸르트학파 비평가들이 수행한 대중문화 비판에 과감한 대안을 제시하고 있다. 그렇다고 해서 인디펜던트 그룹의 팝아트적 방식이 맹목적인 찬양이거나 속된 것은 아니다.

인디펜던트 그룹이 대중문화에 가졌던 애매한 태도는 파올로치의 용어 '허튼소리'에서 암시된다. 그가 처음 선보인 콜라주 작품은 촉매제 역할은 했지만 강박적인 취미와 예술적 기획 사이 어딘가에 애매하게 위치할 뿐, 엄격한 이데올로기 비판의 실천은 아니었다. 파올로치가 찰스 아틀라스 사의 광고에서 가져온 '허튼소리'라는 단어는 미국의 건달들이 쓰는 속어로 '말도 안 되는 이야기' 또는 '허풍떨기'를 의미하는 '부질없는 이야기'(bunkum)의 줄임말이다. 그러나 '허튼소리'는 정확히 무엇을 말하는가? 작품의 원료가 되는 대중문화를 말하는가, 콜라주 자체를 말하는가? 아마 둘 모두를 지칭하는 듯하다. 그렇다고 '허튼소리'가 대중문화나 그것을 예술적으로 구체화한 것 모두를 진지하게 간주한다고 말하기는 어렵다. 오히려 '허튼소리'는 이 모두를 폭로(debunk)하며 파올로치가 잘 알고 있었을 법한 헨리 포드

의 명언 "역사는 허튼소리다."를 연상시키기도 한다.《타임》지의 표지를 가차 없이 콜라주한 작품에서 파올로치는 포드에게 동의하는 듯 보이지만 동시에 그는 이것을 한 번 더 뒤집는다. 공식적인 역사가 허튼소리인 만큼, 허튼소리 또한 하나의 역사를 갖는다. 정확히 말하자면 허튼소리는 역사에 합류할 수 있는 또 다른 방식을 제안한다. '말도 안 되는 이야기'의 한 형태인 허튼소리는 대개 역사가 '허풍떨기'의 한 형태임을 폭로해 왔다.

▲ 이제까지 살펴보았듯이 '게시판 미학(a tackboard aesthetic)'은 예술을 과학기술에 접목시키고, 예술－팝 연속체를 탐색하며, 상품화된 신체로 유희하는 "인디펜던트 그룹의 활동에 핵심적인 개념"(델 렌치오)이었다. 그러나 콜라주는 이미 문화 산업의 도구가 돼 있었다. 턴불이 언급했듯이 "잡지는 믿을 수 없는 방식으로 우리의 사고를 무작위화한다. 한 페이지에는 음식이, 다음 페이지에는 사막의 피라미드가, 그 다음 페이지에는 매력적인 그녀가 나타난다. 마치 콜라주 같다." 이 언급에서 암시되고 있는 사실은 초현실적인 병치가 이미 광고의 재료가 됐다는 점, 그리고 인디펜던트 그룹이 비판적 태도에서 콜라주를 재
● 발견한 것은 아니라는 점이다.(이 과제는 상황주의자들에게 남겨졌다.) 실제로 해밀턴이 "과거 수년간의 탐색"을 바탕으로 "작품을 제작"하리라고 결심했을 때 그의 결론은 회화로의 복귀였고, 얼마 지나지 않아 예술은 예술－팝 연속체의 일방통행로가 됐다. 대부분의 팝아트도 그랬다.

되돌아보면 예술과 과학기술을 접목시키려 한 인디펜던트 그룹의 욕망 속에는 예술과 과학기술이 분리돼 있다는 인식이 전제돼 있다. 이것은 1959년 영국의 소설가이자 물리학자인 C. P. 스노가 제기한 예술과 과학이라는 '두 문화' 사이의 간극에 대한 사례가 됐다. 인디펜던트 그룹이 주장한 예술－팝 연속체 또한 그렇다. 앨러웨이 또한 1959년 에세이 「문화의 긴 전선(The Long Front of Culture)」에서 수평적이고 평등주의적인 새로운 문화 '연속체'를, 위계적이고 엘리트주의적인 과거 미술의 '피라미드'와 대조했다. 그의 분석은 문화 전쟁에서 계급 문제가 중요하다는 인식을 전제로 했다. 그러나 최근의 문화 연구가 대부분 그렇듯 인디펜던트 그룹 또한 팬으로서 이런 연속체에 흡수되거나, 아니면 도도하게도 소비자－감식가의 댄디적 시각으로 경멸하는 것 사이에서 갈팡질팡하는 모습을 보였다.(뿐만 아니라 앨러웨이는 새로운 문화의 다른 '채널들'에 대해 언급한 바 있는데, 이 용어는 오늘날 정신착란을 겪는 미디어 주체가 소비자로서 하게 되는 '선택'을 예고한다.) 그러나 인디펜던트 그룹의 예술 비판이 자본주의 테크놀로지와 스펙터클을 옹호하는 것으로 귀결될 때조차도 그들의 작업은 생산 중심의 경제가 소비 중심의 경제로 이행하는 역사적 순간을 분명히 드러내고 있었다. 이런 이행을 배경으로 전후 아방가르드는 자신의 위치를 재설정하게 된다. HF

더 읽을거리

Julian Myers, "The Future as Fetish: the Capitalist Surrealism of the Independent Group," *October*, no. 94, Fall 2000

David Robbins (ed.), *The Independent Group* (Cambridge, Mass.: MIT Press, 1990)

Brian Wallis (ed.), *"This is Tomorrow" Today* (New York: Institute for Art and Urban Resources, 1987)

Victoria Walsh, *Nigel Henderson: Parallel of Life and Art* (London: Thames & Hudson, 2001)

▲ 1931a　　● 1960c　　　　　　　　▲ 1949b　　● 1957a

문자주의 인터내셔널과 이미지주의 바우하우스라는 소규모의 두 전위 그룹이 통합돼 전후 예술 운동 중 가장 정치
참여적이었던 상황주의 인터내셔널이 결성된다.

상황주의 인터내셔널(Situationist International, 1957~1972, 이하 SI)의 역사는 복잡하다. 이 그룹은 프랑스 출신의 기 드보르(Guy Debord, 1931~1994)가 주도한 문자주의 인터내셔널(Lettrist International, 1952~1957)과 덴마크의 아스게르 요른이 주도한 이미지주의 바우하우스 국제 운동(International Movement for an Imagist Bauhaus, 1954~1957)에서 발전됐다.(이후 드보르는 SI의 중심 이론가로, 요른은 중심 미술가로 활동했다.) 문자주의 인터내셔널은 1946년 창립돼 당시까지 지속되던 문자주의 그룹(Lettrist Group)에서 나왔으며, 이미지주의 바우하우스는 또 다른 그룹인 ▲코브라(Cobra, 1948~1951, 멤버들의 출신지인 코펜하겐, 브뤼셀, 암스테르담의 첫 글자를 딴 이름이다.)에서 생겨났다. 이처럼 여러 운동들이 난립했고 단명했다는 것은 전후 유럽의 문화정치적 불안정성을 보여 준다. 그러나 그들은 모두 초현실주의와 마르크스주의에 비판적이었다. 더 정확히 말해서 초현실주의의 미학 전략을 넘어서려 했으며 공산당의 정 ●치적 구속에 공공연히 맞섰다. 초현실주의는 전후 브르통에 의해 재통합되면서 보수적인 운동으로 받아들여졌으며, 마르크스주의는 스탈린주의 때문에 혐오스러운 것으로, 사회주의 리얼리즘 때문에 반 ■동적인 것으로 간주됐다. 여기에 덧붙여 SI가 영국의 인디펜던트 그룹처럼 소비사회의 출현에 직면했다는 점도 중요하다. 인디펜던트 그룹이 새로운 대중문화 속의 욕망을 위한 열린 '통로들'을 발견했다면 SI는 닫힌 '스펙터클'이 소외라는 조건을 수많은 소비 상품으로 변형시켰다고 보았다. 나아가 인디펜던트 그룹 같은 아방가르드가 대중문화와 모더니즘 미술이라는 20세기 자본주의 문화 변증법의 한 쪽을 취해 다른 쪽과 싸우려 했다면, SI는 최소한 잠시나마 이 둘 모두에 대한 비판적이고 전략적인 태도를 취하고 있었다.

코브라에는 요른 말고도 벨기에 출신의 시인이자 비평가인 크리스티앙 도트르몽과 화가 카렐 아펠, 피에르 알레친스키, 그리고 피에르 코르네유 이후 SI의 멤버로서 도시주의자로 변모한 네덜란드 출신 화가 콘스탄트가 있었다. 그들은 모두 마르크스주의자였지만 동구의 사회주의 리얼리즘을 경멸했고, 또한 표현주의자였지만 서구의 추상 표현주의에 의심을 품었다. 따라서 코브라는 구상적이지도 추상적이지도 않은 '손상된(disfiguration)' 형태들을 다채로운 색으로 그렸고, 이 이미지들은 광인까지는 아니더라도 아이들이 휘갈긴 그림을 연상시 ◆켰다. 이는 코브라를 초현실주의와, 그리고 더 가깝게는 뒤뷔페의 아

르 브뤼와 연결시켰다. 그러나 코브라는 후에 SI가 그런 것처럼 초현실주의적인 무의식을 개인적, 혹은 '주관적'이라는 이유로 거부했다. 대신 미술과 사회의 집단적인 원리를 추구하면서 토템 형상과 신화적 주제, 그리고 기관지나 전시, 벽화 같은 공동 프로젝트를 강조했다. 그러나 초현실주의와 추상주의 아카데미가 지배하던 당시 파리 미술계는 이런 맹공에도 무너지지 않았고, 1951년 코브라는 결국 해체됐다.

일상생활 비판

▲전쟁 전에 요른은 잠시 페르낭 레제 밑에서 공부를 했고, 르 코르뷔지에의 조수로 지낸 적이 있었다. 이 때문인지는 몰라도 바우하우스 ●의 학생이었던 스위스의 추상화가 막스 빌은 '새로운 바우하우스'의 설립을 논의하기 위해 1953년 요른을 찾아갔다. 그러나 이미 코브라에 몸담았던 요른은 빌이 윤곽을 마련해 놓은 기능주의적인 교육 내용을 받아들일 수 없었다. 요른은 "실험적인 미술가들이 산업적 수단들을 이해해야" 한다는 데는 동의했지만 "그 수단들을 자체의 비실용적인 목적을 위해서 사용해야" 한다고 주장했다. 요른은 새로운 바우하우스가 실험적인 곳이지 테크노크라트를 길러 내는 곳은 아니라고 생각했다. 이런 논쟁적인 태도를 바탕으로 요른은 1954년 11월 코브라의 콘스탄트와 새로운 이탈리아인 동료 주세페 피노 갈리지오(Giuseppe Pinot Gallizio, 1902~1964)와 함께 '이미지주의 바우하우스'를 창립했다. 1955년에 그들은 이탈리아의 알비솔라에서 '실험적 작업실'을 열고 회화와 도자에서 새로운 재료를 실험하기 시작했다.(피노 갈리지오는 이전에 화학 교육을 받았다.) 이미지주의 바우하우스는 초현실주의와 러시아 구축주의의 미완의 과제를 수행하려 했지만 사실 그보다는 코브라와 SI 사이의 중간 기착지에 더 가까웠다. 1956년에 이미지주의 바우하우스와 문자주의 인터내셔널의 대표들이 만나 통합을 논의했으며, 1년 후 SI가 창립됐다.

■원래 문자주의 그룹은 전후 초기에 진행된 다다의 활동을 반복하는 정도였다. 부르주아에게 충격을 주는 스캔들을 일으키기 위한 그들의 행동과 별도로, 루마니아 출신 이시도르 이수(Isidore Isou, 1925~2007)를 중심으로 모인 문자주의자들은 다다의 말과 이미지 해체 작업을 한층 더 밀고 나갔다. 그들의 시에서 언어는 해체돼 문자가 됐으며, 콜라주 작업에서는 파편화된 언어와 이미지가 뒤섞였다.

1 • 기 드보르와 아스게르 요른, 『비망록』의 한 페이지, 1959년
종이에 유채, 잉크, 콜라주, 27.5×21.6cm

이런 실험에 만족하지 못한 드보르는 몇 명의 문자주의자들과 함께 그룹을 이탈해 1952년 문자주의 인터내셔널을 만들었으며 이후 여러 해에 걸쳐 문자주의 개념들을 개정하거나 창안했다. 그리고 전복적 ▲ 인 '상황'(실존주의 철학자 장-폴 사르트르의 개념)의 구축을 통해 '일상생활의 비판'(마르크스주의 사회학자 앙리 르페브르(Henri Lefvre, 1901~1991)의 개념)을 약속한 최신 마르크스주의 이론에 따라 문자주의 전체의 기획을 바꿨다. 즉 그들은 '여가에 대한 전투'를 통해 '계급투쟁'을 진척시키려 했다. 문자주의 인터내셔널의 짧은 생애를 기록한 드보르와 요른의 『비망록(Mémoires)』(1959)[1]은 주관적인 것과 사회적인 것, 예술적인 것과 정치적인 것을 문자 그대로 대조적으로 삽입한 콜라주 작업이었다. 이 책은 인용구들과 인용된 이미지들을 뒤섞어 놓았는데, 드보르는 시와 소설, 역사와 정치경제학 서적, 신문과 영화 대본, 광고와 만화, 에칭과 목판화에서 구문과 이미지를 잘라 냈고 요른은 그 위에 선과 얼룩을 칠해 사람과 장소, 사건 사이의 감정적인 연관성을 추적했다.

흔히 SI는 행동주의자들과 예술가 사이의 분열이 고조된 1962년 까지 예술적 아방가르드로 발전했으며, 그 이후부터 조직이 와해되는 1972년까지는 정치적 아방가르드로 지속됐다고 한다. 그러나 SI는 발전하는 매 단계마다 예술과 정치를 함께 변형시키려 했다. 그 주요한 공헌으로는 소비 자본주의를 비판할 수 있는 문화정치학을 고안한 것을 들 수 있다. 이는 SI가 (노동자 평의회 같은) 과거의 몇몇 정치 원리들을 고집하고 (그 당시를 휩쓸던 마오주의 같은) 새로운 것들에 맞설 때조차 그랬다. 그러나 1962년 SI 내부의 분열은 대단했다. 이는 드보르가 주도하던 파리 지부가 상황주의 미술과 정치는 서로 분리될 수 없음을 선언하면서 시작됐다.(피노 갈리지오는 1960년 기회주의자라는 비난과 함께 제명됐고 콘스탄트는 같은 해에 사임했다. 요른 또한 1년 후에 조직의 변방으로 물러났다.) 스칸디나비아와 독일, 네덜란드 지부의 몇몇 미술가들이 이에 동의하지 않았고, 요른의 동생인 요르겐 나슈(Jorgen Nash)가 주축이 되어 SI에 대항하는 또 다른 상황주의 그룹을 만들었다.(결국 이들은 SI에서 제명됐다.) SI는 50년대 운동과 무관한 새로운 멤버를 충원하고 60년대 초중반의 정치적 위기에 개입함으로써 비판적 전략을 실현하고자 했다. 1966년에 SI는 프랑스 학생 시위에 개입했다. 스트라스부르 대학에서 일어난 이 시위에서 무스타파 카야티(Mustapha Khayati)가 쓴 『학생 생활의 비참함에 대하여(On the Misery of Student Life)』라는 상황주의 팸플릿은 하나의 지침이 됐다. 1967년에는 자본주의 문화에 대한 가장 위대한 두 저작, 라울 바네겜(Raoul Vaneigem, 1934~)의 『일상생활의 혁명(The Revolution of Everyday Life)』과 드보르의 『스펙터클의 사회』가 출간됐다. 이 글들은 1968년 5월 학생 봉기에 결정적인 영향을 미쳤고, SI 또한 여기서 활발한 활동을 벌였다.(노동자 평의회에 대한 그들의 옹호는 이 시기에 특히 중요한 것이었다.) 그러나 1968년 이후 좌파의 붕괴와 함께 SI도 무너지기 시작했다. SI의 마지막 회의는 1969년에 열렸으며 같은 해에 SI의 마지막 기관지가 나왔다. 그리고 1972년, SI는 완전히 해체되었다.

▲ 1946, 1959c

『스펙터클의 사회』의 두 명제

#190:
해체의 시기에 있는 예술은, 아직 존재하지 않는 역사적 사회에서 예술 스스로의 지양을 추구하는 부정의 운동으로서, 변화의 예술인 동시에 변화의 불가능성에 대한 순수한 표현이다. 예술이 더욱 장엄한 것을 요구할수록, 예술의 진정한 자기실현은 점점 불가능한 것이 된다. 예술은 필연적으로 아방가르드적이고, 그런 예술은 더 이상 예술이 아니다. 예술의 전위는 그 자체의 사라짐이다.

#191:
현대 예술의 종말을 나타내는 두 흐름은 다다이즘과 초현실주의였다. 비록 이들은 종말을 단지 부분적으로 인식했지만, 혁명적 프롤레타리아트 운동의 마지막 대공세와 그 시기를 같이했다. 그리고 이 운동의 패배로 인해 두 흐름은 이전에 그들이 죽었다고, 묻혔다고 선언한 바로 그 예술 속에 갇히게 됐다. 이것이 바로 다다이즘과 초현실주의가 무력화된 근본적인 이유이다. 역사적으로 이 두 흐름은 서로 연관돼 있으면서 동시에 대립하고 있었다. 이와 같은 적대는 각기 자신의 가장 중요하고 근본적인 기여라고 생각하는 서로에 대한 개입이었지만 한편으로는 각각의 비판이 지닌 내적인 결함, 말하자면 양쪽 모두 지닌 치명적인 편협성을 입증하는 것이었다. 왜냐하면 다다이즘이 **예술을 실현하지 않고 폐지**하려 했다면, 초현실주의는 **예술을 폐지하지 않고 실현**하려 했기 때문이었다. 이후 상황주의자들에 의해 체계화된 이 비판적 입장은 예술의 폐지와 실현이 모두 예술의 지양이라는 분리 불가능한 측면임을 보여 준다.

표류와 전용

그러나 SI는 『스펙터클의 사회』와 같은 텍스트들을 통해 해체 후에도 명맥을 이어 갔다. 이 책에서 드보르는 1952년 문자주의 인터내셔널 창립 이후 발전시킨 자본주의 문화에 대한 통찰에 초점을 맞췄다. 이 명제의 많은 부분은 헤겔주의적 마르크스주의의 주요 텍스트들을 정교화하거나 인용하고 있는데, 사르트르와 르페브르뿐 아니라 '소외'에 관한 청년 마르크스의 글과 청년 루카치의 『역사와 계급의식』(1923)에 나오는 '물화'에 대한 저작이 포함된다. 그러나 드보르의 이 신랄한 텍스트는 상품의 물신적 효과에 대한 마르크스의 논의와 대량생산의 파편화 효과에 대한 루카치의 논의를 새롭게 해석하여, 이미지에 집중되고 대량소비에 의해 추동되는 새로운 단계의 자본주의가 작동하는 방식을 폭로했다는 점에서 매우 독창적이다. 드보르는 마케팅과 미디어, 그리고 대중문화의 사회를 '스펙터클', 즉 "이미지가 될 정도로 축적된 자본"이라는 관점에서 정의했다. 『스펙터클의 사회』는 특정한 정세 속에서 집필되긴 했지만 자본주의의 발전을 마주한 현대 문화의 궤적을 파악하는 데 도움을 준다. 그리고 SI의 전 멤버였던 T. J. 클라크와 도널드 니콜슨-스미스(Donald Nicholson-Smith)가 주장한 것처럼 (좌파 진영이 분열한) 오늘날 이 책이 갖는 최고의 강점은 정치적 조

직화에 대한 강조와, (그 어느 때보다도 전체화된 자본주의에 직면하여) 전체화하려는 의지라 해도 무방할 것이다. 그러나 좌파 진영의 비평가들은 오랫동안 이 점을 이 책의 최대 약점이라 여겼다.

SI를 논할 때 미술 작업만으로 이야기할 수 없지만, 그렇다고 부차적으로 여겨질 만큼 그들의 미술이 간단하지도 않다. 드보르는 1957년에 "문화는 주어진 사회에서 삶을 조직하는 가능성들을 반영하지만, 또한 예시하게도 한다."고 썼다. 그리고 이 목표를 위해 SI는 그 문화적 전략들을 정교화했다. 그중 표류(dérive), '심리지리학(psychogeography)', '일원적 도시주의(unitary urbanism)', '전용(détournement)'의 네 가지 전략이 두드러진다. 표류는 "다양한 주위 환경을 일시적으로 돌아다니는 기법"으로 정의할 수 있다. 말 그대로 '떠돌아다님'을 뜻하는 표류는 초현실주의적인 방랑과 같이 단순히 무의식을 끌어내는 우연한 마주침에 대한 관심이 아니라, 자본주의 도시의 일상생활과 전복적인 관계를 맺으려는 관심에서 비롯된다. 여기서 여가를 음미하는 보들레르적 감식자, 즉 산책자(flâneur)는 여가를 소외된 노동의 이면일 뿐이라고 정의하는 상황주의적 비평가가 된다. 표류에서 나온 개념으로 보이는 '심리지리'는 "지리적 환경이 의도적이든 아니든 개인의 감정과 행동에 미치는 효과를 연구"하는 것이다. 파리의 열아홉 개 구역을 가상의 여정을 따라 재배열한 「벌거

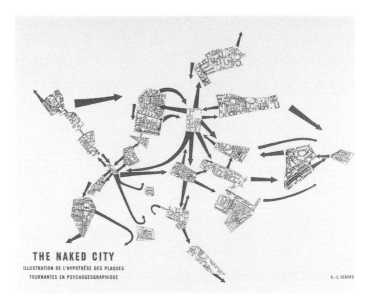

2 • 기 드보르, 「벌거벗은 도시 The Naked City」, 1957년 종이에 채색된 심리지리 지도, 33×48cm

벗은 도시」(1957)[2]가 좋은 예다. 표류와 심리지리는 모두 '일원적 도시주의', 즉 "하나의 환경을 통합적으로 구축하기 위해 실험적 행동과 역동적 관계 속에서 예술과 기술을 결합하는 것"을 지향한다. 콘스탄트는 이런 구축물들을 자신의 프로젝트인 「새로운 바빌론」(1958)

3 • 콘스탄트, 「새로운 바빌론/암스테르담 New Babylon/Amsterdam」, 1958년
지도에 잉크, 200×300cm. 암스테르담 역사미술관 설치 작업

[3]에서 제시했다. 그는 유목적 이동과 대중적 유희의 무대로서 도시 계획을 개념화하는 데 전념했고, 이에 따라 마치 거대한 레고 블록처럼 거주자들이 마음대로 형태를 바꿀 수 있는 첨단 기술로 된 일련의 메가스트럭처(megastructures)를 여러 유럽 도시에 제안했다.(이 프로젝트는 단지 아이디어에 그쳤다. 동료인 상황주의자들조차 유토피아적인 탈주선과 디스토피아적인 감시의 형식을 분리하기 어려운 그의 드로잉과 모델을 납득할 수 없었다.)

표류는 단순한 방랑 이상이며 도시 공간과 상징에 대한 일종의 재코드화다. 이 재코드화는 상황주의 실천의 중심 전략 중 하나인 전용을 말하는 것으로, "현재나 과거의 예술적인 생산물을 환경(milieu)이라는 상위의 구축물로 통합하는 일"이다. 전용은 방향 전환한다(divert)는 의미로, 훔친 이미지, 텍스트, 사건들을 전복적인 보기·읽기·상황을 위해 원래의 내용과 다르게 사용하는 것이다. 그러나 다
▲ 다이스트와 초현실주의 콜라주 작업에서 유래한 전용은 팝아트처
● 럼 매체를 인용하거나 누보레알리슴처럼 상품을 쌓아 놓는 것과 달랐다. 상황주의자들은 의미하는 바가 명확한 차용(appropriation)보다는 전용된 예술적 요소들을 "변증법적으로 탈가치화, 혹은 재가치화"하려 했다. 게다가 그 결과물은 예술이나 반예술로서 의도된 것이 아니었다. 1958년 6월《상황주의 인터내셔널》창간호에 실린 선언처럼 "상황주의적인 회화나 음악은 있을 수 없다. 오직 이 매체에 대한 상황주의적 사용만이 있을 뿐이다." 이런 방식의 전용은 이중의 수행이 된다. 즉 전용은 대중문화 이미지의 이데올로기적인 성격이나 고급 예술이라는 예술 형식이 갖는 기능 장애를 노출시키는 **동시에** 그 예술 형식을 정치적 비판 도구로서 재기능화한다. 발췌한 텍스트와 이미지를 사용한 『비망록(Mémoires)』이 전용의 초기 예라면, 드보르가 1952~1978년에 제작한 여섯 개의 영화는 대표적인 예라고 할 수 있다. 이 영화들에 사용된 이미지는 대부분 광고와 뉴스, 대중매체나 영화, 텍스트나 사운드트랙에서 차용된 것들이었다.

생산과 소비

비평가 피터 월렌의 지적처럼 예술의 상황주의적 전용은 1959년 파리에서 피노 갈리지오가 '산업 회화'를, 요른이 '개작(改作, modifications)'을 선보였을 때 최고조에 달했다. 피노 갈리지오는 르네 드루앵 갤러리에서 열린 개인전에서 색칠한 캔버스 두루마리로 갤러리 전체를 덮어 버렸다. 그리고 여기에 전구와 거울, 소리와 냄새를 추가해 전체적인 환경 작업을 만들어 냈다. 그러나 이것은 액션 페인팅을 설치미술로 확장한 예에 불과한 것으로 봐서는 안 된다. 오히려 이 〈반재료의 동굴(grotto of anti-matter)〉전은 자동화 체제가 자본주의 논리에서 이탈한 경우 제공할 수 있는 유희로 가득 찬 미래 세계를 그리는 작업이었다.(이는 「새로운 바빌론」의 경우에도 적용된다.) 또한 이것은 현 세계의 자본주의적 생산과 소비를 조롱하기 위한 것이기도 했다. 왜냐하면 그 캔버스는 도색 장치와 스프레이 총으로 된 가짜 조립라인에서 제작됐을 뿐 아니라, 미터 단위로 잘라 판매할 수도 있었기 때문이었다.[4, 5] 요른의 '개작'은 이와는 다른 방식으로 자본주의를 조롱한다. 키치 그림인 '개작'들은 대개 프티부르주아들이 집을 꾸미기 위해 사용하는

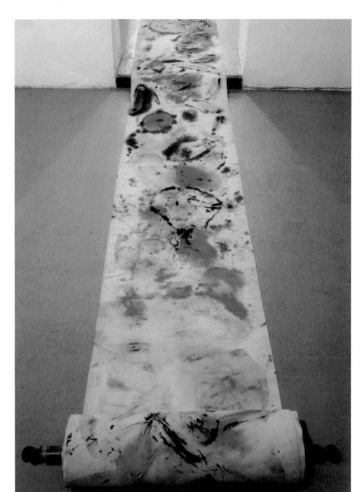

4 · 주세페 피노 갈리지오, 「산업 회화 Rotolo di pittura industriale」, 1958년
혼합매체, 74.5×7,400cm

5 · 이탈리아의 알바에서 산업 회화를 제작하고 있는 주세페 피노 갈리지오와 그의 아들 조르스 멜라노트, 1956년경

1950–1959

▲ 1920, 1960c, 1964b ● 1960a

6 • 아스게르 요른, 「밤의 파리 Paris by Night」, 1959년
기존 회화에 유채, 53×37cm

별볼 일 없는 풍경이나 도시 광경을 담고 있었다. 요른은 벼룩시장을 ▲ 뒤져 구한 그림 위에 코브라풍의 원시주의적 형상과 추상적인 붓 터치를 가미했다.

최근 일부 비평가들은 이 '개작'을 아카데미풍의 키치가 돼 버린 전통적인 장르들을 '해체'해서 다시 동시대의 기호로 되살린 것으로 보았다. 따라서 이 '개작'들은 상징적으로나마 근대 문화를 오랫동안 기형으로 만들었던 아방가르드와 키치 사이의 균열을 극복하는 것이다. 그러나 다른 비평가들에게 '개작'은 단순히 아방가르드 양식(예를 들면 원시주의적, 표현주의적, 추상적인 양식)을 반복한 것에 지나지 않았다. 따라서 이것은 아방가르드와 키치의 문제에 대한 해법보다는 키치로 환원된 아방가르드를 보여 주었다. 그러나 이 두 설명 모두 「밤의 파리」[6] 같은 개작 작품에는 해당되지 않는다. 원래의 회화에서 한 부르주아 남자는 홀로 발코니에 기대어 밤의 도시를 응시하고 있다. 전쟁 전쯤으로 보이는 이 장면은 회화 속 인물에 대한 우리의 관조와 파리의 스펙터클에 대한 인물의 관조를 동일시하도록 유혹하고 허락한다. 여기에 표현적으로 덧칠된 물감은 이런 몰입을 방해하지 않고 오히려 원래의 회화와는 다른 시점의 내면성과 스펙터클, 다시 말하
● 면 추상표현주의와 전후 문화의 시점을 회화 속에 주입한다. 이렇게 해서 키치적인 원본이 더 살아나는 것도 아니고 그렇다고 아방가르드적인 덧칠이 약화되지도 않는다. 대신 서로를 역사적인 것으로 묶음으로써 관람자가 비판할 수 있도록 거리를 주고, 이를 통해 두 순간과 두 운동의 형성을 평가할 수 있게 한다. "회화는 끝났다." 요른은 1959년 〈개작〉전에 대한 진술에서 다음과 같이 적고 있다. "차라리 회화를 없애 버리는 게 낫다. 방향 전환하라. 회화여 영원하라." 그는 회화는 늙은 왕처럼 죽을지 모르지만 또 새로운 왕처럼 살아갈 것이라고 말한다. 결코 죽지 않는 이상적인 범주로서가 아니라 전복적으로 썩어 가는 유물론적 시체처럼 말이다. "과거는 생성 중이다. 그 껍질을 깨기만 하면 된다."

드보르에게 제2차 세계대전 이전의 SI의 선례들은 상보적인 실패작들이었다. 『스펙터클의 사회』에서 드보르는 "다다이즘은 예술을 실현하지 않고 폐지하려 했으며, 초현실주의는 예술을 폐지하지 않고 실현하려 했다."고 썼다. SI는 같은 실수를 되풀이하지 않아야만 했다. 즉 전쟁 전의 아방가르드들과 그들과 함께 등장한 1917년 러시아 혁명 이후에 진행된 모든 혁명의 정치학을 '넘어설' 필요가 있었다. 그
■ 러나 SI는 역사적 아방가르드에 대한 드보르식의 거부나 네오아방가르드적 예행연습과는 다른 가능성을 갖고 있었다. 1962년에 요른은 "새로운 손상물(new disfigurations)"이라 불리는 또 다른 개작을 진행했다. 대부분 멀쩡한 초상화에 낙서나 혼란스러운 덧칠로 손상을 가한 것이었다. 키치풍의 원래 그림에서 관람자를 쳐다보는 소녀는 성인식을 위해 옷을 차려입은 듯 보이지만 여전히 아이들이 사용하는 줄넘기를 들고 있다.[7] 여기에 요른은 마르셀 뒤샹이 1919년 모나리자에 했던 것처럼 코와 턱에 수염을 그려 넣었다. 이때 요른은 다음과 같은 드보르의 경고를 염두에 두고 있었을 것이다. "예술과 예술적 재능이라는 부르주아적 개념을 부정하는 것은 매우 진부해졌기 때문에

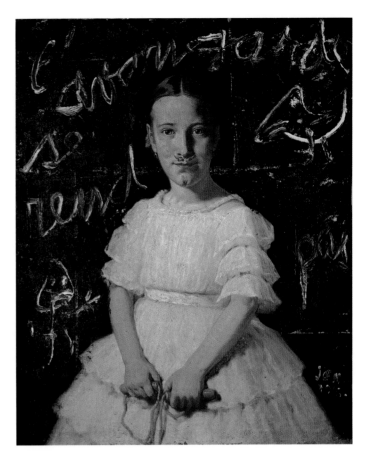

7 • 아스게르 요른, 「아방가르드는 포기하지 않는다 l'avantgarde se rend pas」, 1962년
기존 회화에 유채. 73×60cm

모나리자에 콧수염을 그리는 일은 원래의 회화만큼이나 재미없는 일이다." 이 손상물은 후대를 사는 화가의 애처로운 처지에 대한 자기 고백이라고 볼 수도 있다. 즉 아방가르드는 포기해야만 한다거나, 예술에 대한 아방가르드의 부정은 이제 예술로 받아들여지고 있기 때문에 다시 부정돼야 한다고 말이다. 그러나 요른은 그로테스크한 요소들과 보조를 맞추듯 소녀 주위에 "아방가르드는 포기하지 않는다."고 갈겨썼다. 이와 같은 도발은 할 만한 것인가, 아니면 한심스러운 것인가? 요른은 (상황주의자의 옹호자나 반대자 모두가 주장하는 것처럼) 아방가르드가 포기해야만 하지만 포기하지 않는다는 것을, 그리고 이 우스꽝스러운 고집이 우파뿐만 아니라 좌파에게 보내는 조롱 중 최고임을 암시하는 것일까? 그 어떤 것이든 뒤샹이 케케묵은 모나리자를 현대적으로 만들었던 것처럼 요른 또한 이 소녀를 거칠고 작은 고객으로 바꿔 버렸다. 이제 그녀의 줄넘기 줄은 채찍으로, 심지어 교수형 줄로 보이기 시작한다. HF

더 읽을거리

기 드보르, 『스펙타클의 사회』, 이경숙 옮김 (현실문화연구, 1996)
Iwona Blazwick (ed.), An Endless Adventure—An Endless Passion—An Endless Banquet: A Situationist Scrapbook (London: Verso, 1989)
Ken Knabb (ed.), Situationist International Anthology (Berkeley: Bureau of Public Secrets, 1981)
Thomas F. McDonough (ed.), Guy Debord and the Situationist International (Cambridge, Mass.: MIT Press, 2002)
Elisabeth Sussman (ed.), On the Passage of a Few People Through a Rather Brief Moment in Time: The Situationist International 1957–1972 (Cambridge, Mass.: MIT Press, 1989)

▲ 1949b ● 1947a, 1949a, 1960b ■ 1960a

1957ᵦ

애드 라인하르트가 「새로운 아카데미를 위한 열두 개의 규칙」을 쓴다. 유럽에서 아방가르드의 새로운 패러다임이
열리던 무렵 미국에서는 라인하르트, 로버트 라이먼, 아그네스 마틴이 모노크롬과 그리드를 탐색한다.

애드 라인하르트(Ad Reinhardt, 1913~1967)는 일련의 흑색 회화(2미터 높이
에 가로로 세 부분으로 나뉘는 위풍당당한 그리드로 표현된 일련의 장방형 작품들로, 각
그리드 사이의 색조가 거의 비슷해서 전체적으로 '흑색'으로 보인다.) 작업을 진행하
면서 「새로운 아카데미를 위한 열두 개의 규칙(Twelve Rules for a New
Academy)」을 《아트뉴스》 1957년 5월호에 발표했다. 평소 미술계에 대
한 신랄한 비평가 역할을 겸하고 있던 라인하르트의 이 글은 소위
'아카데미적'인 미술이 추상의 가면을 쓰고 만연하고 있던 상황을 조
롱하고 있었다.

30년대 후반부터 50년대 초반에 이르는 동안 미국추상미술가협
회는 추상이라는 국제적인 언어의 지역적 판본을 만들어 강화해 나
▲ 갔다. 그 언어는 프랑스에서는 추상-창조라는 기치 아래 실행되고
있었고, 울름조형대학 같은 유럽 학교에서는 막스 빌의 지도 아래,
● 그리고 전후 미국의 바우하우스에서는 라슬로 모호이-너지, 요제
프 알베르스, 죄르지 케페시의 지도 아래 진행되던 것이었다. 라인하
르트는 1959년의 글 「새로운 아카데미가 존재하는가?(Is There a New
Academy?)」에서 아카데미화 돼 버린 추상, 다시 말해 디자인이나 광
고, 건축의 요구에 부응하다 변질된 상투적이고 판에 박힌 추상의 유
형이 있음을 인정했다. 그러나 그는 이것은 진정한 추상과 아무런 관
계가 없는 "추출 미술(extract art)"이라고 비난하며 진정한 추상은 "교
육, 의사소통, 지각, 외교 관계 등에서 '사용'될 수 없다고" 말했다.

라인하르트가 '새로운 아카데미'를 진정으로 원했던 이유는 바로
이 때문이었다. 그가 생각하기에 새로운 아카데미는 17세기의 아카데
미처럼 미학적 순수성을 보호하고, 고급예술과 그것을 응용한 변종
사이의 차이를 지켜 내는 것이었다. 그는 이런 아카데미가, 미술이란
본질적으로 "'시간을 넘어서는' 존재이며, 순수함을 만들고, 미술 이
외의 모든 의미를 제거하고 정화할 것"임을 명확히 할 것이라고 봤다.

흑색 결합

이런 정화를 향한 라인하르트의 노력은 추상의 두 가지 주요한 패러
다임을 결합시키는 형태로 나타났다. 바로 20세기 초에 완성된 그리
드와 모노크롬이었다. 라인하르트의 흑색 회화는 그리드의 경계를 거
의 드러내지 않는 방식으로 모노크롬 회화 표면과 비슷한 효과를 냈
고, 이를 통해 '배경'에서부터 '형상'이 드러나는 것을 차단했다. 또한

작품을 창문이나 거울로 인식하게 해서 그것이 '다른 곳'을 연상시킬
수 있는 느낌도 일체 거부했다. 이 결과 생긴 '자기 지시'는 그리드와
▲ 모노크롬 모두가 보증하는 것, 즉 그 자체로 시작해서 그 자체로 끝
나 버리고 '미술 이외의 다른 의미'는 존재하지 않는 것이었다.(만약 그
리드가 묘사하는 것이 있다면, 그건 단지 그려지고 반복될 뿐인 바로 그 표면밖에 없다.)

그러나 이와 같은 미술, 혹은 패러다임이 '시간을 넘어서는' 것이라
는 라인하르트의 주장은 신빙성이 떨어진다. 왜냐하면 아무리 추상
이 서사를 제거하고 시간예술과 구별되는 공간예술의 순수한 동시
성을 위해 노력해도, 시간성은 추상미술에서 떼어 낼 수 없기 때문
이다. 추상미술이 시간과 결부되는 면모는 역사적 차원을 지닌다. 즉
추상은 특별한 기획으로 간주되어 모든 순수한 회화는 동류 중에서
'궁극' 혹은 최후의 작품이 되거나, 아니면 아직 쓰여지지 않은 새로
운 유형의 첫 번째 작품으로 논의되곤 했다. 이것이 알렉산드르 로드
● 첸코의 모노크롬 패널 세폭화 「순수한 빨강, 순수한 노랑, 순수한 파
랑」(1921)에 감추어진 논리였다. 러시아의 비평가 니콜라이 타라부킨
은 이 작품을 "최후의 그림"으로 보았지만 로드첸코 자신은 "오브제
■ 로서의 작품"의 새로운 등장으로 보았다. 또한 피트 몬드리안이 회화
내의 대립을 더욱 순수하게 지양하는 쪽으로 전진해서, 결국 회화 자
체를 초월할 수 있게 (즉, 회화를 넘어 사회 전체로 이행함으로써 회화 자체를 보존
함과 동시에 극복할 수 있게) 만든 것도 이 논리였다. 라인하르트도 흑색 회
화에 대해 "나는 단지 누구든지 만들 수 있는 마지막 회화를 만들고
있을 뿐"이라고 언급하여 여기에 동참했다.

이런 기획을 부상시킨 역사적 흐름이라는 생각에는 또 다른 시간
적 측면이 있다. 이데올로기와 유용성이란 요소로 미술의 순수성을
오염시킨 '좌파'와, 특권이나 전문 기술 같은 기호를 등에 업고 미술의
물질성을 타락시킨 '우파'가 가하는 위협에 대항하기 위해 미술가들
이 그리드나 모노크롬 형식으로 돌아선 것도 암시적이긴 하지만 이
역사적 세력을 인정하는 것이었다. 따라서 추상의 각 사례들은 특정
한 역사적 순간과 관계돼 있다. 30년대 소비에트 혁명기에 제작된 로
드첸코의 삼원색 패널은, 40년대와 50년대 제2차 세계대전의 여파로
형성된 광고와 '스펙터클'의 문화 속에서 루치오 폰타나나 이브 클랭
이 실천한 모노크롬과는 너무나 다른 조건에서 제작되었다.

모듈 그리드나 절대적 모노크롬이 계속해서 등장하는 상황, 즉 재

▲ 1937b　　● 1928a, 1947a, 1959e, 1967c　　　　　　▲ 1911, 1913, 1915, 1917a, 1917b, 1921b, 1944a　　● 1921b　■ 서론 3, 1917a, 1944a

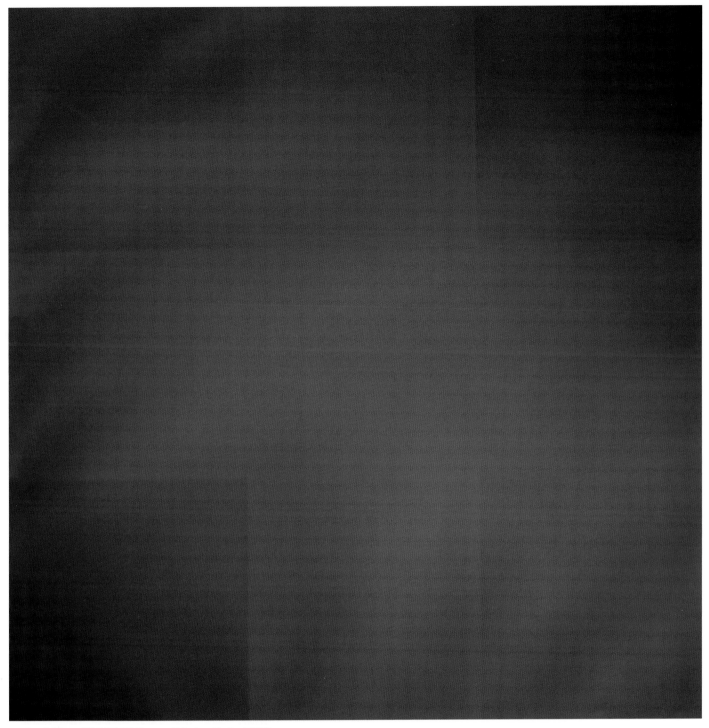

1 • 애드 라인하르트, 「추상회화 5번 Abstract Painting, No 5」, 1962년
캔버스에 유채, 152.4×152.4cm

고안과 반복이라는 현상을 보면 추상의 또 다른 차원의 시간성을 발견할 수 있다. 그것은 순수화된 종류에서 최후의 것이 되기보다는 회화가 그 이전의 모든 것과 완전히 단절된 것으로서 하나의 기원이 된다는 개념과 관련이 있다. 이런 패러다임에서 각각의 사례들은 독창적인 것이 된다. 그러나 동굴벽화만큼이나 오래된 모듈 그리드 같은 형태가 '독창적'이라는 허구를 유지하기 위해서는 자기기만과 설명이 필요하다. 왜냐하면 20세기 초 아방가르드의 특정 분파들은 추상을 미술의 개인주의라는 타락에 반대하는 익명성의 표지로 생각하고 받

아들였지만, 전후 아방가르드는 점점 더 동일한 패러다임의 반복을 독창적인 발명 행위라고 주장했기 때문이다.

▲ 추상미술의 패러다임에 내재한 이 양가성, 즉 순수한 관념 대 절대적 물질이라는 극과 극의 대립은, 단순할지는 몰라도 해결될 수 없는 내적 갈등이 이 패러다임에 내재돼 있음을 말해 준다. 형태의 '재고안'이 사실상 반복에 불과하다는 점을 부정하면서 계속해서 '재고안' 해야 한다고 부추기는 것이 바로 이 갈등이라고 할 수 있다. 프랑스의 구조주의 인류학자 클로드 레비−스트로스는 신화에 나타나는 이런

▲ 1908, 1913

유형의 반복에 흥미를 가졌다. 그에게 신화는 반복되는 '신화소', 즉 동일한 의미 구조를 가진 핵들로 구성된 동일한 이야기가 층을 이룬 것이다. 여기서 신화는 새로운 등장인물과 겉보기만 다른 에피소드에 의해 끊임없이 재상연된다. 반복에 대한 이런 구조주의적 설명은 시각적 추상을 특징짓는 양가성에도 적용된다. 레비-스트로스가 주장하듯 신화란 혀로 자꾸만 더듬게 되는 흔들리는 치아처럼, 해결할 수 없는데도 계속 귀환하기만 하는 문화 심층의 모순에 대한 하나의 응답이다. 신화는 하나의 이야기 유형이자 이런 귀환의 형식이다. 즉 현실에서는 해결될 수 없는 문제가 환상의 영역에서 반복적으로 유예됨으로써 일시적으로나마 완화되는 서사적 유형이다.

반복 충동을 가진 신화와의 유사성 속에서는 회화적 상황의 두 가지 측면이 동시에 뚜렷하게 부각된다. 첫째, 추상의 패러다임은 일부 미술가의 작업에서 연작이 나타나는 방식, 즉 미세하게 다른 **동일한** 체제가 계속 반복해서 나타나는 현상을 설명해 준다. 둘째, 아무리 단순한 형식이라도 내적 모순이 발생할 수밖에 없다. 아무런 장식도 없는 익명적 특성을 가진 모노크롬에서도 마찬가지이다. 이브 클랭은 정방형 패널의 각 끝을 둥그스름하게 손질하거나, 특허를 낸 '인터내 ▲셔널 클랭 블루(International Klein Blue)'를 사용해 '서명'과도 같은 오브제로 개인성을 뚜렷이 드러낸다. 아홉 개의 그리드로 된 라인하르트의 마지막 흑색 회화[1] 역시 가장 순수한 논리적 진술(관념)로 환원되지만, 역설적이게도 한마디로 정의하거나 합리적으로 설명할 수 없는 화면의 시각적 흔들림(물성)을 경험하게 만든다.

순수한 역설

라인하르트가 마지막 흑색 회화 연작을 진행하던 시기(1960~1964)에 두 명의 다른 미술가, 아그네스 마틴(Agnes Martin, 1912~2004)과 로버트 라이먼(Robert Ryman, 1930~)은 그리드와 모노크롬을 결합해 라인하르트와 같은 형태의 모순적 조건을 보여 주는 작업을 했다. 캐나다 북서 서스캐처원 주의 개활지에서 자라고 뉴멕시코에서 공부한 아그네스 마틴은 50년대 초 뉴욕으로 이주했다. 그녀는 제스처 페인팅보다는 분절 없는 색채의 장과 크고 단순하며 기하학적인 구성 전략을 사용했던 마크 로스코, 애드 라인하르트(50년대 초반 그의 그리드 그림들은 거
● 의 적색 아니면 청색이었다.), 바넷 뉴먼 같은 일부 뉴욕화파 화가들에게 이끌렸다. 자연 속에서 객관적인 대응물을 결코 찾을 수 없는 주관적인 사유와 감정을 표현하고자 했던 그녀는 추상으로 관심을 돌려 "보이는 것이 아닌, 마음속에 있는 것으로 알려진 것"을 보여 주려 했다.

마틴은 1963년부터 연필로 세밀한 선을 그리는 자신만의 작업 방식을 발전시켰다. 처음에 색연필로 1.8미터짜리 정방형 캔버스에 그리드를 채워 넣던 그녀는 1964년경에는 흑연을 이용해서 화면 전체를 단색으로 채우는 작업을 했다. 놀랍게도 특별한 시각적 다채로움을 주는 이 작업에 마틴은 바람 속의 잎, 우유 강, 오렌지 숲처럼 자연을 연상시키는 제목을 붙였다. 그리드로 처리된 화면은 형용할 수 없는 빛이나 광채를 내뿜는 듯해 마치 자연을 그린 것과 같은 효과를 주었다. 70년대에 뉴먼과 로스코, 라인하르트의 미술이 그랬던 것

처럼 그녀의 회화에도 추상미술에서 주제를 찾아내려는 당시 유행에 따라, 아무런 장식이 없는 그리드나 가장 금욕적인 모노크롬까지도 ▲ '숭고'라는 관념과 연관된 도상학적인 용어들을 통해 현상학적 해석 방식이 적용됐다. 이런 해석이 가능한 것은 그리드 자체에 고유한 무엇이 있기 때문인데, 아무리 '기계적'이거나 '자동기법적'으로 보일지라도 동일한 단위들이 무한하게 뻗어 나갈 수 있는 그리드의 고른 표면은 언제나 형이상학적이고 초월적인 것을 연상시킨다.

그러나 마틴의 미술이 갖는 장점은 그리드에 내장된 바로 그 정신/물질 양가성을 동원해서 완전히 다른 의미를 만들어 낸다는 점이다. 마틴의 작업은 '구조주의적'이라 할 수 있다. 빛에 관해 보자면 마틴의 회화 표면에서 발산되는 안개 같은 분위기는 그 회화에 대한 두 가지 다른 경험 사이의 중간항으로서만 발생한다. 첫 번째 경험은 이 작품을 가까이에서 볼 때 압도해 오는 물질적 특수성이다. 연필선이 캔버스 위를 미끄러져 지나갈 때는 울퉁불퉁하게 그려지지만, 캔버스 (조직의) 틈 속으로 들어가지는 않는다. 그리고 제소 코팅 아래로 보이는 (캔버스 조직의) 선들의 희미한 흔적은 코팅 위에 또 다른 (연필) 선들과 상호작용을 일으킨다. 그리드의 망이 보이지 않을 정도로 회화 표면에서 충분히 뒤로 물러났을 때만, 이런 물질에 대한 감각이 물러나고 대기 같은 빛의 감각이 발생한다. 그러나 더 멀리 물러나게 되면 시각적으로 안개 같은 느낌은 단단하고 평평한 벽의 불투명함으로 변하여, 또 다른 물질 자체, 좀 더 일반적인 형태가 돼 버린다. 다시 말하면 캔버스가 '대기 같은 빛'이 되는 것은 오직 작품을 물질적 대상으로 경험하는 것과 관련될 때만, 즉 다른 경험과의 **차이**를 통해서만 느낄 수 있으며, 그 반대도 마찬가지다.

이런 의미에서 우리는 마틴의 미술이 구름이든 하늘이든 빛이든 무한의 숭고함이든, 특정한 어떤 것을 '묘사하는 것'과 관련이 없다고
● 할 수 있다. 마치 구조주의자처럼 그녀는 하나의 구조적 패러다임을 발생시켰는데, 여기서 대기는 직관의 문제가 아니라 체계 내에 놓인 하나의 단위 문제가 된다. 이 체계는 '안개'에 대립되는 것으로서 '벽', '출처를 알 수 없는 빛'에 대립되는 것으로서 '캔버스의 직물 조직', '형태 없음'에 대립되는 '형태' 식으로 대기를 기의(이미지의 내용)에서 기표('대기')로, 즉 변별적인 계열 내에 있는 열린 항으로 변환시킨다.

이런 구조적 패러다임이 작용한다는 것은 작품에 대한 경험이 현상학적 충만함('내 앞에서 내가 본 빛')이라는 견지가 아니라 그것이 아닌 것('빛'='불투명하지 않음')과의 지속적인 관계 속에서 일어난다는 뜻이다. 즉 어떤 것의 현전은 그 자신의 부재를 통해서만 겨우 드러난다. 마틴의 작품에 대해 "순수한 공간의 광활함"이나 "순수한 정신"이라는 환원적 독해가 불가능한 이유는 바로 이 때문이다.

물감 그리기

로버트 라이먼의 작업도 현상학적으로 해석하는 것이 일반적이었으나 그 해석의 대상은 '정신'이 아니라 '물질' 측면에서였다. 1967년 첫
■ 개인전을 시작으로 1969년에 열린 베른과 런던에서 열린 〈태도가 형식이 될 때〉전, 뉴욕 휘트니미술관에서 열린 〈반(反)환영: 절차/재료

2 • 아그네스 마틴, 「잎 Leaf」, 1965년
캔버스에 아크릴과 흑연, 183×183cm

(Anti-Illusion: Procedures/Materials)〉전에 참가하는 등 60년대 후반에 활동을 시작한 라이먼은 프로세스 아트 미술가로 간주됐는데, 그의 작품에는 재료를 처리하는 방식이 그대로 드러나기 때문이다. 「윈저」라 불리는 일군의 작품에서 라이먼은 흰색 유화를 담뿍 묻힌 5센티미터 두께의 붓으로 캔버스를 수평으로 가로질러 한 번에 20~25센티미터 정도를 칠하다가 안료가 떨어지면 다시 물감을 묻혀서 같은 작업을 반복했다. 물감이 엷어지는 곳과, 물감을 다시 묻혀 붓질을 새로 시작했기 때문에 도톰하게 물감이 올라온 곳 사이에는 약간의 끊김이 보이는데, 이 틈이 만드는 일련의 수직선은 캔버스의 따뜻한 갈색이 드러나는 가로줄 사이의 틈과 대비를 이룬다. 라이먼은 이 과정을 "물

감을 그려 내려는" 시도로 묘사하면서 작업 재료를 흰색 계열의 안료(카제인, 구아슈, 유화, 에나멜, 제소, 아크릴 등)로 한정시켰다. 그는 이들을 다양한 종류의 지지체(신문지, 거즈, 기름종이, 골판지, 리넨 천, 황마, 유리섬유 망, 알루미늄, 철, 구리 등) 위에 다양한 도구(30센티미터 이내의 다양한 두께의 붓, 칼, 볼펜, 은필 등)로 처리했다. 이런 과정은 그의 작업을 순수하게 실증적인 것으로 만들었다. 마치 한 세트의 작업 과정을 모아 놓은 것 같아서 언제라도 앞에 놓인 증거를 토대로 재구성할 수 있을 것처럼 보인다. 그러므로 그의 작업은 순수한 물질이자 시간의 흐름에 따라 물질이 전개된 상태로 이해할 수 있다.

마틴이 매끄러운 공간적 광활함이란 관념을 거부한 것과 마찬가지

3 • 로버트 라이먼, 「윈저 34 Winsor 34」, 1966년
리넨 캔버스에 유채, 160×160cm

4 • 로버트 라이먼, 「VII」, 1969년
골판지에 에나멜(일곱 개의 유닛), 각각 152.4×152.4cm

로 라이먼은 이런 시간적 연속체라는 개념을 거부했다. 그의 작업 또한 구조적 패러다임과 관계되는데, 예를 들어 「III」, 「IV」, 「V」, 「VII」[4] 연작에서 그는 열세 개의 1.5미터짜리 정방형 골판지 패널을 위, 중간, 아래의 세 부분으로 나눠 에나멜(흰색의 셸락 안료)을 비스듬하게 휘갈겼다. 그 결과 「VII」에서 보이는 것처럼 붓질이 불연속적이어서 제스처의 '과정'을 재구성할 수 없게 됐으며, 과정의 연속성은 반대로 유일무이하며 내적으로 붕괴하는 불연속으로 나아가게 됐다. 마틴의 '정신'이 그런 것처럼 이항적인 체계 속에서 대체 가능한 라이먼의 '물질'은 그리드의 내적 모순을 풀어 버리고, 또 그 모순에 의해 풀어 헤쳐진다.　　　RK

더 읽을거리

Yve-Alain Bois, "Ryman's Tact," *Painting as Model* (Cambridge, Mass.: MIT Press, 1990) and "The Limit of Almost," *Ad Reinhardt* (New York: Museum of Modern Art, 1991)
Benjamin H. D. Buchloh, "The Primary Colors for the Second Time," *October*, no. 37, Summer 1986
Rosalind Krauss, "Grids," *The Originality of the Avant-Garde and Other Modernist Myths* (Cambridge, Mass.: MIT Press, 1985) and "The/Cloud/," *Bachelors* (Cambridge, Mass.: MIT Press, 1999)
Robert Storr, *Robert Ryman* (New York: Harry N. Abrams, 1993)

1958

재스퍼 존스의 「네 개의 얼굴이 있는 과녁」이 《아트뉴스》 표지에 실린다. 프랭크 스텔라 같은 미술가들에게 존스는 형상과 배경이 하나의 이미지-사물로 융합된 회화 모델을 제시했으며, 다른 이들에게는 일상의 기호와 개념적 모호함을 사용하는 가능성을 열어 주었다.

1950–1959

《아트뉴스》 표지에 작품이 실린 지 2주가 지난 1958년 1월 20일, 재스퍼 존스(Jasper Johns, 1930~)는 뉴욕의 레오 카스텔리 갤러리에서 첫 개인전을 열었다. 전시에는 「네 개의 얼굴이 있는 과녁」[1]을 포함해 동심원 과녁을 그린 회화 여섯 점, 「깃발」[2]을 포함한 성조기를 그린 회화 넉 점, 연이은 한 자리 숫자를 스텐실 기법으로 처리한 회화 다섯 점, 그리고 「서랍」과 「책」(모두 1957년)같이 실제 사물이 부착된 몇 점의 회화들을 선보였다. 전시는 초만원을 이뤘고 앨프리드 H. 바는 회화 넉 점을 사 갔다. 이처럼 전례 없는 성공적인 데뷔는 미술계 문화가 변하고 있음을 알렸다. 젊음(존스는 당시 겨우 27세였다.)과 홍보(무명의 미술가 무슨 수로 《아트뉴스》 표지에 실릴 수 있었겠는가?)는 미술가의 성공을 위한 요소로 등장했으며 양식상의 급진적인 변화 또한 가속화됐다. 존스의 회화에서 보이는 진부한 주제와 개성 없는 붓질은 곧바로 추상표현주의의 고상한 주제와 의미로 충만한 제스처에 대한 도전으로 해석됐다. 그러나 존스는 야생의 젊은이가 아니었다. 개인전은 3년간의 부단한 노력의 결과였으며(1954년 가을 그는 그때까지 작업하던 것들을 모방에 불과하다며 대부분 없애 버렸다.) 당시에 이미 쟁쟁한 사람들이 모인 예술가 그룹에서 활발하게 활동하고 있었다. 그 그룹에는 1954~1961년까지 긴밀한 관계를 유지했던 로버트 라우션버그, 그가 무대장치와 의상을 디자인해 준 작곡가 존 케이지와 안무가 머스 커닝햄, 퍼포먼스 미술가 레이첼 로젠탈(Rachel Rosenthal, 1926~2015) 등이 있었다.

충동에 대한 끊임없는 부정

《아트뉴스》의 편집자였던 토머스 B. 헤스와 로버트 로젠블럼 같은 비평가들이 처음에 그에게 '네오다다'라는 새로운 꼬리표를 붙인 데는 존스가 케이지와 그 동료들과 교분을 맺고 있다는 점이 부분적으로 작용했다. 그러나 존스는 미술에 대한 다다의 무정부주의적인 공격보다는 마르셀 뒤샹처럼 미술의 의미를 풍자적으로 탐구하는 일에 더 관심이 있었다. 1958년 필라델피아 미술관에서 뒤샹의 작품을 본 후(그들은 일 년 후에 만났다.) 뒤샹은 그에게 중요한 참조 대상이 됐다. 또한 언어에 대한 비트겐슈타인의 비평은 존스의 "물리적이고 형이상학적 집요함"에 영향을 미쳤다.(존스는 1961년경 비트겐슈타인을 읽기 시작했고 곧 같은 세대의 다른 미술가, 특히 개념주의 미술가들도 비트겐슈타인을 수용했다.) 존스의 초기 작품에서 보이는 특징적인 전략에서 뒤샹의 영향을

확인할 수 있다. 존스는 "미리 만들어진, 관례적인, 탈개인화된, 실제의, 외부적인 요소들"(자신의 작업을 옹호한 비평가인 레오 스타인버그에게 '깃발'과 '과녁'을 설명하기 위해 사용한 표현)을 사용했다. 그는 시각적인 것과 언어적인 것, 공적인 것과 사적인 것, 상징적인 것과 지표적인 것(손바닥 자국이나 석고 주조물처럼 물리적 접촉에 의해 만들어진 기호들)과 같이 서로 다른 체계의 기호들을 가지고 조작했다. 또한 실제의 사물들을 모호하게, 심지어는 알레고리를 지닌 것으로 만들길 즐겼다. 예를 들어 '깃발'은 앞서가는 형식의 회화이면서 동시에 물리적인 사물이었고, 또한 일상적인 표상이기도 했다. 존스는 상이한 기호들로 분열된 자아를 환기시키는 경향이 있었다. 이는 그리기라는 행위를 통해 하나로 통합되는 추상표현주의의 자아와 대립되는 것이었다. 이와 같은 도발은 또다시 뒤샹을 연상시킨다. 케이지가 뒤샹을 다른 방식으로 해석하여 존스에게 영향을 미친 것처럼 존스는 뒤샹을 변형시켜 다른 미술가들에게 영향을 미쳤다. 따라서 여기서 문제는 영향보다는 변형에 있다. 1968년에 뒤샹이 죽은 뒤 존스는 뒤샹의 가르침 중 (추상표현주의의 신념과 대립되는) 하나를 언급했는데, 어떤 미술가도 자신의 작품을 최종적으로 결정하지는 못한다는 것이었다. 결정의 몫은 관람자에게 있으며, 이후의 미술가들 또한 그 작품을 해석하고, 그것을 소급해서 다시 위치시킴으로써 발전시킨다는 것이다.

존스는 뒤샹이 "인상주의에서 수립된 망막적인 경계들을 뚫고 언어·사유·시각이 서로 영향을 미치는 영역으로 나아갔다."고 언급한 바 있는데, 그 스스로 추상표현주의와의 관계에서 이와 비슷한 전환을 꾀했다. 그러나 효과적인 전환을 위해서는 먼저 추상표현주의와 관계를 맺을 필요가 있었다. 「깃발」과 「과녁」은 추상표현주의의 자체 기준을 적용해도 그것을 넘어선다. 즉 추상표현주의의 어떤 선례보다 작품의 표면이 평면적이고, 이미지는 '전면적'이며, 화면과 지지체는 서로 융합돼 있다. 존스는 이런 방식으로 50년대 후반의 미국 회화와 타협했으나 결국은 그 경기의 흐름을 바꿔 버렸다. 그는 깃발과 과녁처럼 추상표현주의에서 금지됐던 일상적인 문화 기호들을 사용하면서도 추상표현주의적인 형식으로 점수를 땄기 때문이다. 그의 회화는 추상적이지만 양식 면에서는 재현적이었고, 제스처적이지만 제작에 있어서는 비개인적이었다.(그의 붓질은 대부분 반복적으로 보인다.) 그리고 자기 지시적이지만 이미지는 암시적이고(줄무늬와 원은 추상적이지만 그것은 또

1 • 재스퍼 존스, 「네 개의 얼굴이 있는 과녁 Target with Four Faces」, 1955년
아상블라주, 엷은 색조를 띤 네 개의 석고 얼굴상이 들어 있는 나무 상자를 얹은 캔버스에 신문과 천을 붙이고 그 위에 납화, 85.3×66×7.6cm

2 · 재스퍼 존스, 「깃발 Flag」, 1954~1955년
합판에 붙인 직물에 납화, 유채, 콜라주(석 점의 패널), 107.3×154cm

한 깃발과 과녁을 나타낸다.) 회화적이지만 동시에 실제의 물건을 연상시킨

▲ 다.(비대상적인 「캔버스」(1956)에는 작은 캔버스 틀이 부착돼 있다.)

이와 같은 대립을 중단시키기 위해 존스가 찾아낸 가장 적합한 방법은 모든 붓질을 그대로 보존하는 밀랍 칠, 즉 납화 기법이었다. 이 기법으로 존스는 그림을 지지체와 하나로 묶을 수 있었고, 따라서 회화를 하나의 이미지인 동시에 사물로 만들 수 있었다. 초기 작업에서 그는 신문이나 직물 콜라주 표면을 빽빽하게 덧쓰인 양피지(팰림프세스트)의 표면처럼 덮었다. 납화 기법이 만든 붓질의 층은 회화 공간 속에 시간에 대한 감각을 주입한다. 이 시간은 실제 작품 제작 시간만이 아니라 다른 의미나 환기되는 기억들의 알레고리적 시간이기도 하다. 예컨대 「깃발」[2]의 중심부에는 바탕이 되는 침대보 위에 오려 붙인 신문 조각들 사이로 '몽상(pipe dream)'이라는 단어가 유령처럼 드러난다. 이 문구는 존스의 꿈에 깃발이 처음 나타났을 때의 이야기를 암시하는 것일 수 있다.(공적인 기호를 개인의 부적으로 다루는 것 또한 그의 특징이다.) 동시에 이것은 실제 깃발이 아닌, 깃발을 그린 회화가 갖는 난제를 지적하는 것이기도 하다.(1954년 뉴욕의 시드니 재니스 갤러리에서 존스

● 는 르네 마그리트의 「이미지의 배반」(1929)을 본 적이 있다. 파이프를 그린 이 유명한 초현실주의 수수께끼 그림 밑에는 "이것은 파이프가 아니다."라는 자기 부정의 진술이 덧붙

어 있었다.) 데뷔 때 이미 그의 회화에는 이런 모순과 역설, 반어와 알레고리를 통한 존스풍의 독특한 유희가 나타났다. 존스는 한 가지를 말하면 그것이 결국 다른 것을 의미하게 되거나(반어) 혹은 다른 수준의 의미나 다른 종류의 기호들과 충돌하는(알레고리) 방식을 반복적으로 사용했다. 1963~1964년경 노트에 적은 것처럼 "어떤 한 가지는 그만의 방식으로 움직이고/다른 것은 또 다른 방식으로 움직인다/어떤 것은 매번 다른 방식으로 움직인다." 이와 같은 모호성은 깃발, 과녁, 숫자, 지도 같은 것들의 즉물성에서 나오는 것이지 "마음속에서 이미 알고 있는 것들"로부터 나오는 것이 아니다. 초기에 존스는 "그것(즉물성)이 나를 다른 수준에서 작업하게 해 주었다."고 덧붙였다.

존스는 당시를 회고하면서 "내 작업은 충동을 끊임없이 부정하는 일이 돼 버렸다."고 언급했다. 이 부정은 스타인버그가 처음에 느낀 것처럼 단순한 궤변은 아니었다. 스타인버그는 존스의 초기 작품이 주는 교훈은 "미술의 어떤 것도 진실하지 않기에 그 반대 역시 더 진실할 수 없다는 점"에 있다고 보았다. 또한 존스 작품에 나타나는 시각적인 것과 언어적인 것의 충돌, 회화적인 것과 즉물적인 것의 충돌

▲ 이 추상표현주의 미학을 단순히 거부한 것도 아니었다. 오히려 그의 작품은 뒤샹으로 대표되는 아방가르드와 긴장 관계를 형성하고 있던

▲ 1962d　● 1927a　　　　　　　　　▲ 1949a, 1960b

잭슨 폴록으로 대표되는 회화 모델을 잊은 적이 없었다. 따라서 여기서 그가 부정했던 '충동'들은 개인적인 성향만큼이나 미학적인 명제였다. 사실 존스가 그토록 빨리 미술계의 중심 인물로 부상할 수 있었던 것은 (1956년 폴록의 죽음 이후) 전후 아방가르드 진영에서 작동하고 있던 폴록의 유산과 뒤샹의 도발(그의 작업은 당시 또다시 시대적 흐름이 됐다.) 사이의 모순을 중지시킬 수 있었기 때문이다. 더 정확히 말해서 그는 대립하는 패러다임들을 모호하게 결합해 독특한 미술로 발전시켰다.

감시자와 스파이

그러나 존스에게 단지 뒤샹, 마그리트, 비트겐슈타인에게서 온 유럽풍의 재기발랄함만 있었던 것은 아니다. 그에게는 미국 실용주의의 소박한 지혜가 있었다. 이런 면에 착안해 스타인버그는 존스의 초기 작품의 제작 방식을 연감이나 나올 법한 요리법처럼 서술했다. 그것은 "우리 주변의 평범한 것들"인 "인공적 사물"을 만드는 비법, 회화의 평면성을 강조하고 그 차원을 규정하는 "관례적인 형태들"을 가진 "완전한 실체 혹은 완벽한 체계"를 만드는 비법이었다. 이런 절차들은 팝 ▲ 아티스트들(역시 "우리 주변의 평범한 것들"을 이용한다.)과 미니멀리즘 미술가들(이들도 "완전한 실체 혹은 완벽한 체계"를 사용한다.)이 어떻게 존스를 받아들일 수 있었는지 설명해 준다. 그러나 그의 방법이 갖는 함의는 덜 무미건조한 동시에 훨씬 원대한 것이었다.

첫째, 존스는 그림의 새로운 패러다임을 열었다. 특히 1958년 이후의 회화에서 그는 캔버스에 칠한 색과 다른 색 이름을 스텐실 기법으로 캔버스에 새겼다. 한 예로 「잠망경(하트 크레인)」[3]에는 원색을 지시하는 단어들이 보이지만 실제 보이는 색은 회색과 검은색이다. 이런 작업에서 스타인버그는 "그림 평면의 새로운 역할", 즉 "창문이 아닌, 수직의 상자도 아닌, 현실의 공간으로 나와 버린 대상도 아직은 아닌, 아직은 형성되고 있는, 실재 공간으로부터 온 메시지나 그 흔적을 담고 있을 것으로 간주되는 표면"을 보았다. 여러 해가 지난 후 스타인버그는 라우셴버그에 대한 글에서 그림이 광경을 투사하는 스크린에서 기호를 담는 장소로 바뀌고 있다고 썼고, 이런 변환 속에 미술이 참조하는 일차 대상이 '자연'에서 '문화'로 이동하는 '포스트모던적' 전환이 이루어진다고 보았다. 스타인버그가 보기에 이 전환은 당시 ● 주도적이었던 클레멘트 그린버그의 형식주의적 비평과 "다른 규준"을 요구했고, 그 전환을 처음으로 드러낸 이가 바로 존스였다. 둘째, 존스는 새로운 미술가의 페르소나를 만들어 냈다. 스타인버그는 존스 작업의 재료와 방법이 지닌 실용주의적 객관성에 대해 "모든 것은 사용될 수 있고 사용자가 있다. 더 이상 미술가를 필요로 하지 않는다."고 설명했는데, 이처럼 주체가 뒤로 물러난다는 것은 "행위보다는 용인"의 태도를 말하는 것으로, 이 또한 추상표현주의와 대립하는 것이었다. 이것은 또 다른 '포스트모던적' 전환의 시작으로서 무감동적이 ■ 거나 반주관적인 입장, 즉 팝과 미니멀리즘의 몇몇 미술가들(앤디 워홀을 생각해 보라.)에게서 극단적으로 나타나는 일종의 "무관심(indifference)의 미학"(비평가 모이라 로스(Moira Roth)의 표현)으로의 전환을 의미했다.

스타인버그의 말대로 존스의 작업은 자신에게 주어진 기호들을 사 ▲

루트비히 비트겐슈타인

루트비히 비트겐슈타인(Ludwig Wittgenstein, 1889~1951)은 언어에 대한 관념에서 플라톤주의를 제거하기 위해 애썼다. 그는 『철학적 탐구』(1953)에서 '표현'이라는 관념을 비판했다. 표현은 추상미술, 특히 추상표현주의에서는 매우 본질적인 것이었다. 여기서 표현이란 의미를 표현하는 의도라는 관념에 근거를 둔 것이다. 의도는 그것이 말이나 시각을 통해 표현되기 이전에 존재하는 의미에 대한 의지인데, 이런 점에서 비트겐슈타인은 사적이고 타인들은 알 수 없는, 그러나 우리 자신은 즉각적으로 이용할 수 있는 마음의 삶에 대한 그림을 수반한다고 주장했다. 우리 각자가 유일하게 접근할 수 있는 사적 의미라는 관념 대신에 비트겐슈타인은 "단어의 의미는 그것의 용법"이라고 주장했다. 특히 그는 "삶의 형식"에 근거를 둔 "언어 게임"이라는 생각을 발전시켰다. 언어 게임은 본성적으로 대인 관계에서 얻어지는 사회적인 언어 행위의 방식이다. 그런 세계에서 사적 표현은 의미를 갖지 못한다. 비트겐슈타인에 따르면 "만약 사자가 말을 할 수 있다 해도, 우리는 이해할 수 없을 것이다."미술에서 이런 비판이 갖는 의미를 전달한 최초의 미술가가 재스퍼 존스다. 예를 들어 그가 '장치'로서 자를 사용한 것은 사적 의미의 표현인 자필적인 붓질에 문제를 제기한 것이었다. 실제로 그의 작품 대부분을 '언어 게임'의 퍼포먼스로 이해할 수 있다. 미니멀리즘, 개념주의, 프로세스 아트 미술가들은 이후 다양한 방식으로 사적 의미에 관한 비트겐슈타인의 회의주의를 발전시켰다.

용함으로써 "부재를 암시"하는 것일 수 있다. 그럼에도 불구하고 개인의 흔적은 일상적인 상징, 정지된 붓질, 파편화된 주조물에서 여전히 나타난다. 1959년에 존스가 적은 것처럼 주체의 "기억 흔적" 속에서, 그리고 다른 종류의 동기와 의미를 횡단하는 주체의 "변화하고 있는 초점"(그의 초기 노트에서 이보다 더 자주 반복되는 문구는 없다.)에서 분열돼 있는 듯 보이는 것은 주체이다. 또한 주체는 관람자와의 관계에서도 분열돼 있는 듯 보인다. 1964년부터 쓰기 시작한 그의 노트(또다시 뒤샹을 연상시킨다.)에서 존스는 이 분열된 주체성을 두 개의 페르소나, "감시자"와 "스파이"라는 말을 통해 알레고리적으로 보여 주었다. 그리고 존스는 자신을 이들과 동일시한다. "감시자는 본다는 '덫'에 '걸려' 든다. …… 즉 감시자, 공간, 대상들 사이에는 일종의 연속성이 있다. 스파이는 '움직일' 준비가 돼 있어야만 한다. 입구와 출구를 알고 있어야 한다. …… 스파이는 감시자를 관찰하는 위치에 있어야 한다." 이처럼 그는 보는 우리를 염탐하는 스파이가 된다. 이로 인해 그의 작품은 말 그대로 우리가 그것을 응시할 때 우리를 다시 응시하는 것 같은 두려운 낯섦의 효과를 불러일으킨다.

1964년 유대인 미술관에서 열린 존스의 전시는 그의 초기 작업이 미술가들에게 얼마나 많은 영향을 미쳤는지 보여 주는 전시였다. 그의 작업에서 보이는 철학적인 수수께끼들은 솔 르윗(Sol LeWitt, ▲ 1928~2007)과 멜 보흐너(Mel Bochner, 1940~) 같은 개념미술가들에게 결

▲ 1960c, 1962d, 1964, 1965 ● 1960b ■ 1962d ▲ 1968b

3 • 재스퍼 존스, 「잠망경(하트 크레인) Periscope(Hart Crane)」, 1963년
캔버스에 유채, 170.2×121.9cm

정적인 영향을 미쳤다. 보흐너의 슬로건인 "언어는 투명하지 않다."는 존스식의 좌우명을 대표하는 것일 수 있었다. 「잠망경」의 손자국이나 「장치(Device)」(1961~1962)에서 나무조각의 중심축을 회전시켜 물감

▲ 이 번지게 해서 만든 원 모양 같은 지표적인 흔적들은 프로세스 아트 미술가들에게 많은 영향을 주었다. 또한 문화적 기호의 사용은 팝아트에게 힘이 됐고, 사물로서의 회화에 대한 주장은 미니멀리즘을 부

● 추겼다.('팝' 이미지가 '미니멀리즘적' 모노크롬 위에 떠 있는 「오렌지 밭 위의 깃발(Flag on Orange Field)」(1957)은 이 두 경향을 결합했다.) 팝과의 연계는 너무도 명백하며, 미니멀리즘과의 관계에 대해서는 1969년 「조각에 대한 노트

■ (Notes on Sculpture)」 4부에 로버트 모리스(Robert Morris, 1931~)가 쓴 다음의 설명으로 대신할 수 있겠다. "존스는 회화에서 배경을 없애 버렸고 그것을 고립시켰다. 배경은 벽이 됐다. 전에는 중립적이었던 것이 실제적인 것이 됐고 전에는 이미지였던 것이 하나의 사물이 됐다."

보는 것이 보는 것이다

존스 방식의 이미지–사물이 미니멀리즘 대상으로 이행하는 데 결정적인 역할을 한 미술가는 프랭크 스텔라(Frank Stella, 1936~)였다. 1959년 뉴욕현대미술관의 큐레이터 도로시 밀러가 기획한 〈열여섯 명의 미국인(Sixteen Americans)〉전을 통해 한 해 앞서 데뷔한 존스보다 훨씬 조숙했다.(그는 23살이었다.) 스텔라는 존스식의 모호함을 달가워하지 않았는데, 그것을 즐겁게 다룰 수 있는 '역설'이 아니라 오히려 풀어야 할 '딜레마'로 생각했다. 스텔라의 초기 작품에는 '깃발들'의 줄무늬는 있지만 상징은 제거돼 있다. 가령 추상 작업 「코니아일랜드(Coney Island)」(1958)에서 검정색 섬은 오렌지와 노란색 줄무늬의 바다에 떠 있다. 그러나 스텔라는 이 형상과 배경 관계의 나머지 흔적마저 제거하길 원했고 실제로 그의 '흑색 회화'(1959) 연작에서는 완전히 없애 버렸다. 흑색 회화 중 나치의 공식 행진가에서 제목을 딴 「깃발을 높이!」[4]에서 십자가 문양은 만(卍)자를, 검정색은 파시스트 군복을 연상시킨다. 매우 거대한 이 회화의 7.6센티미터에 이르는 캔버스 틀의 두께는 그대로 줄무늬 사이의 간격으로 옮아가며, 캔버스 틀 모양을 십자가형으로 반복하는 방식으로 그려졌다. 에나멜로 그려진 이 회화 중앙의 십자가 형태는 수평 배경에 대한 수직 형상이라는 가장 기본적인 형태를 반복한다. 그러나 이렇게 강조된 형상–배경 관계는 결국 해체돼 버린다. 왜냐하면 검정색 줄무늬들이 화면 전반에 과도하게 드러나 있을 뿐 아니라 '형상'으로 나타나는 검정색 줄무늬 사이의 흰색 선들이 실제로는 그 줄무늬들 밑에 놓인 '배경'이기 때문이다. 이 선들은 검정색 칠을 통해 드러나는, 캔버스라는 채색되지 않은 배경이다. 존스라면 이런 사실을 즐겼을 테지만, 스텔라는 실증주의적이었다. 즉 존스에게는 모든 것이 "변화하고 있는 초점"이지만 스텔라에게는 "보는 것이 보는 것"이었다.(이 구절은 자신의 초기 작품에 대한 스텔라의 가장 유명한 언급이다.)

이와 같은 맥락에서 스텔라는 1960년에 "회화에는 두 가지 문제가 있다. 하나는 무엇이 회화인지 알아내는 것이고 다른 하나는 어떻게 회화를 제작하는지 알아내는 것이다."라고 언급했다. 실제로 그의

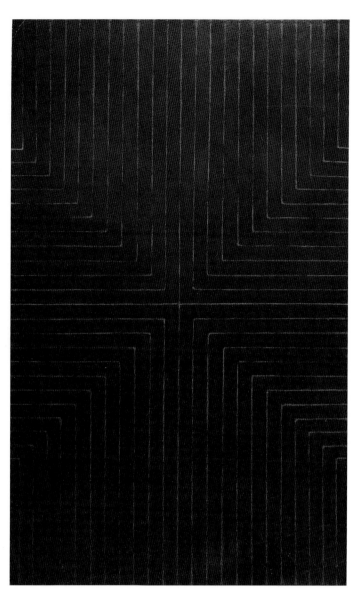

4 · 프랭크 스텔라, 「깃발을 높이! Die Fahne Hoch!」, 1959년
캔버스에 검정 에나멜, 308.6×185.4cm

해결책은 이 둘을 합치는 것이었다. 즉 회화 제작 방식을 드러냄으로써 회화가 무엇인지를 보여 주는 것이다. 모더니즘적 추상에 대한 자신의 이론에 스텔라를 넣고 싶었던 마이클 프리드는 스텔라의 이런

▲ 논리가 입체주의에서 나와 몬드리안을 경유한 것으로 보았다. 그리고

● 칼 안드레가 보기에 스텔라는 물질주의적이라는 점에서 러시아 구축주의에 가까웠다.(스텔라는 '동일하고 개별적인 단위'를 사용했으며, 안드레는 이것들이 줄무늬가 아니라 붓질이라 언급했다.) 프리드는 당시를 회상하면서 "칼 안드레와 나는 스텔라의 작품 정신을 놓고 싸움을 벌였다."고 했는데, 그 논쟁은 60년대 중반까지 계속됐다. 1960년에 스텔라는 금속제(알루미늄과 구리) 페인트를 사용하기 시작했고, 또한 캔버스 형태를 바꾸기 시작했다. 처음에는 V자 모양으로 줄무늬의 방향을 변화시켰고, 이후에는 거대한 평면을 덧붙였다. 프리드는 이 방식이 시각적 효과를 만들어 낸다고 여긴 반면, 안드레는 그것들이 일상적인 물질성을 의미한다고 보았다. 프리드가 보기에 이 새로운 형태는 이미지들을 내부적으로, 즉 '연역적으로' 구조화했고, 이를 위해 깃발 같은 발견

5 · 프랭크 스텔라, 「탁티술레이만 Takht-i-Sulayman」, 1967년
캔버스에 폴리머와 형광색 폴리머 페인트, 304.8×609.6cm

된 이미지는 필요치 않았다. 이 형태는 회화를 좀 더 자율적으로 만드는 것이었다. 그러나 안드레는 이 형태가 실제 공간 속에 있는 삼차원의 사물을 떠올리게 하므로 이는 자율적인 것이 아니라 장소 특정적인 것이라고 생각했다. 즉 존스가 폴록과 뒤샹이 제시한 가능성에 자신만의 수수께끼로 응수한 것처럼, 스텔라는 후기 모더니즘 회화의 요체로서, 또는 미니멀리즘 사물의 기원으로서 주장될 수 있다.

프리드와 안드레 모두 스텔라에게서 엄격한 논리를 보았다. 그것은 일종의 선언적인 논리로서 '흑색 회화'에서는 캔버스 틀에 따라 캔버스 화면이 구획되고, V자형 회화에서는 지지체의 모양에 따라 이미지가 만들어진다. 회화는 명백한 형태들과 단순한 기호에 바탕을 둔다는 식이다. 그러나 형태가 점점 기이해지면서 이 논리는 자의적이 돼 갔다. '각도기(Protractor)' 연작[5]에서 이미지와 지지체는 여전히 같은 외연을 지니고 있었지만 서로 부딪치기 시작했고, 그 구조물들은 더 이상 설득력 없었다. 70년대 중반 이 작품들은 회화도 조각도 아닌 ▲ 혼성적인 것이 돼 버렸다. 즉 처음에는 입체주의의 콜라주와 러시아 ● 구축주의자들의 구축물을 연상시켰으나 이후에는 모더니즘 미술의 역사 속에 존재하는 다양한 코드가 뒤섞인 것이 됐다. 이 아상블라주는 80년대에는 반(半)바로크적인 형태, 비스듬한 그리드, 팝-기하학적인 형태, 과장된 색채와 제스처의 파편들이 하나의 알루미늄 구축물 내에서 충돌하는 지점까지 나아갔다. 스텔라의 회화는 모더니즘적인 분석을 넘어 탈역사적인 혼성모방으로 나아간 듯 보였다. 존스의 교훈이 "미술의 어떤 것도 진실하지 않기에 그 반대 역시 더 진실할 수 없다는 점"이라면, 스텔라의 교훈은 어떤 회화적 논리도 보증될 수 없기에 그것은 반박될 수도 없다는 것이다.

그러나 이런 회화적 논리의 위기는 그만의 것이 아니다. 이것은 모더니즘의 역사, 즉 한 위대한 미술가는 다음 대가에게 영향을 주고, 그는 계속해서 그 후대 미술가들의 발전의 밑거름이 되는 식의 역사가 70~80년대에 큰 위기를 맞았음을 의미했다. 프리드와 안드레 같은 스텔라의 수호천사들처럼, 스텔라 또한 고양된 모더니즘 의식을 갖고 있었으며 그 의식을 펼치거나 해체하여 입지를 분명히 하려는 야심찬 세대에 속했다. 이 펼침에 대한 논쟁에서는 영향과 계승이라는 역사주의적 내러티브로 접근하는 입장과, 역사적 연속과 불연속을 달리 설명하는 입장들이 명확하게 구분된다. 역사주의적 설명은 매우 강력하며 품격 있지만 한편으로는 갑갑할 수도 있다. 프리드는 한때 이렇게 말했다. "스텔라는 벨라스케스처럼 그리길 원한다. 그래서 줄무늬를 그리는 것이다." 이 회화 내적 내러티브의 엄격함은 고상하게 과거와 연결돼 있음을 보여 주지만, 대신 현재를 가차 없이 과거로 환원시킨다. 따라서 이 역사주의적 엄격함은 왜 스텔라가 후기 모더니즘적 역사에서 벗어나길 원했는지, 또 그렇게 과장된 방식으로 하려 했는지 말해 준다. 비록 그가 그 역사의 주동자로 간주되지만 말이다.　　HF

더 읽을거리

마이클 프리드, 「미술과 사물성」, 『현대미술과 모더니즘론』, 이영철 외 옮김 (시각과 언어, 1998)

Jasper Johns, *Writings, Sketchbook Notes, Interviews* (New York: Museum of Modern Art, 1996)

Fred Orton, *Figuring Jasper Johns* (Cambridge, Mass.: Harvard University Press, 1994)

William Rubin, *Frank Stella* (New York: Museum of Modern Art, 1970)

Leo Steinberg, *Other Criteria: Confrontations with Twentieth-Century Art* (London, Oxford, and New York: Oxford University Press, 1972)

Kirk Varnedoe, *Jasper Johns* (New York: Museum of Modern Art, 1996)

▲ 1912　　　● 1921b, 1928a

1959a

루치오 폰타나가 첫 번째 회고전을 연다. 키치 연상물들을 사용하여 이상적인 모더니즘에 문제를 제기한 그의
비판은 후계자인 피에로 만초니에게로 계승된다.

로마와 투린의 갤러리에서 첫 번째 대규모 회고전이 열린 1959년 가을, 루치오 폰타나(Lucio Fontana, 1899~1968)는 '타글리(Tagli, 칼로 베기)' 연작을 시작했다.(여러 곳에 짧게 베어 낸 자국이 있는 이 텅 빈 파스텔 색조의 캔버스 작업은 1958년 2월 밀라노와 3월 파리에서 처음 시도됐다.) 이후 생애 마지막 10년 동안 계속된 이 연작은 그의 트레이드마크가 됐다. 이렇게 대규모 회고전과 거의 동시에 '타글리' 연작을 시작하면서 폰타나는 얻는 것도 있었지만 잃은 것도 많았다. 단색조의 캔버스를 날카롭게 베어 내는 폰타나의 제스처는 일종의 도상이 되었는데, 빈 캔버스 앞에서 폰타나가 생각에 잠겨 망설이는 모습부터 작업이 끝난 후 만족스럽게 관조하는 모습에 이르는 창조 과정까지를 세심하게 담아낸 우고 물라스(Ugo Mulas)의 사진에서 극적으로 포장되었다. 이 때문에 꽤 다양하게 펼쳐졌던 그의 다른 작업은 빛을 잃고 말았다. 60년대에는 타글리 작품이 미술시장에 밀어닥쳤고 그것들이 만들어 내는 양면의 수사학(한편으로는 '절대적인 것의 추구'에 대한 찬가, 다른 한편으로는 폭력의 상연에
▲ 대한 과장된 칭송. 이 한 쌍의 수사학은 이브 클랭이 의식적으로 이용했던 것과 유사했다.)이 폰타나의 진정한 다른 작업들을 가려 버렸다.

아방가르드와 키치의 변증법, 미완의

폰타나 작품의 카탈로그 레조네가 나온 것은 1974년이었지만, 그가 전후 유럽 미술가 중 가장 중요한 한 명으로 평가되기 시작한 것은 80년대 후반 파리 퐁피두 센터에서 열린 대규모 전시회 이후부터였다. 미술가가 뒤늦게 인정받는 것 자체는 드문 일이 아니지만 폰타나의 경우는 매우 놀라운 일이었다. 전후 재건의 시기, 그는 쇼 비즈니스의 화려함에 매혹돼 문화 산업에 손대는 일을 부끄러워하지 않았고, 영화관이나 상점 천장부터 성당의 거대한 문에 이르기까지 장식적인 작품을 주문받는 일에 조금도 망설이지 않던 미술가였다. 실제로 폰타나가 키치의 세계에 푹 빠져 있었다는 점은 그가 왜 중요 미술가로 인정받는 데 그토록 오랜 시간이 걸렸는지 설명해 준다. 바로 모더니즘이 시작된 이래 문화 비평을 장악해 온 키치와 아방가르드 사이의 변증법적 대립이 그 힘을 잃기 시작한 시점에서야 비로소 그를 인정하는 것이 가능해진 것이다.
● 파시즘과 스탈린주의의 전체주의 위협에 대항하여 클레멘트 그린버그와 테오도어 아도르노가 동시에 (그리고 독립적으로) 이론화한 이 변

증법적 설명에 따르면, 아방가르드의 실험적인 작업만이 자본주의 경제 법칙에 따라 모든 문화적 실천과 생산 양식이 상품의 조건에 놓이는 것을 막는 유일한 안전장치이다. 비록 의도한 것은 아니었지만 폰타나의 작품들은 이미 널리 받아들여지고 있던 이 모델에 위협이 되는 것이었다. 그는 60년대 누보레알리스트들(이들은 폰타나를 선구자라 불렀
▲ 다.)이나 팝아티스트들처럼 질 낮은 상품을 문화적 유물의 지위로 끌어올리는 방법(이렇게 정반대의 태도를 취하는 것은 단지 변증법적 모델의 지배력을 확인해 줄 뿐이다.)을 사용하여 그린버그와 아도르노의 숨 막히는 듯한 주장에 의식적으로 저항하지 않았다. 즉 폰타나는 키치를 차용한 것이 아니었다. 차용은 비판적 지식인의 관점을 전제했을 때 가능하다. 왜냐하면 키치를 이용하고 즐기기 위해서는 얼마간의 거리를 유지하면서 비꼬는 듯한 태도를 통해, 그리고 자신의 좋은 취향에 대한 독선적인 확신을 통해 스스로를 방어해야 하기 때문이다. 그러나 그는 아예 처음부터 줄곧 키치에 빠져 있었기 때문에 키치를 차용할 필요가 없었고 또 그렇게 할 수도 없었다. 아방가르드 미술이 상업적인 키치에서 스스로를 구분하기 위해 만든 빈틈없는 벽은 그에게는 너무도 헐거웠다. 이 벽을 무너뜨리려는 그의 노력은 '타글리' 작업에 가려져 있는 다른 작업을 검토할 때 비로소 명백하게 드러난다. 즉 50세가 되던 1949년까지 폰타나가 회화 작업을 하지 않았다는 점에 착안하여 그동안 제대로 평가되지 않았던 조각 작업에 주의를 기울여야 할 것이다.

아르헨티나로 건너온 이탈리아 출신의 장례 기념물을 전문으로 하는 상업 조각가의 아들로 태어난 폰타나는 아버지를 통해 키치의 결정판이라 할 수 있는 19세기 아카데미의 절충주의 조각을 접할 수 있었다. 제1차 세계대전이 끝날 무렵 밀라노 미술학교(아카데믹한 키치)
● 에 입학한 그는 1922년에 아르헨티나로 돌아와 아르 데코, 마욜, 아르키펭코의 작품(모던 키치)을 모방했다. 6년 후에 다시 이탈리아로 돌아간 그는 곧 무솔리니 정권이 후원하는 노베첸토(수정주의 키치) 운동, 즉 반모더니즘적 수정주의에 얼마간 매혹되기도 했다.

1930년까지 폰타나의 키치적 경향은 "공식적으로 인정받은 나쁜 취향"으로 불릴 만한 길을 따라갔으나 이후 갑자기 지나치고 과격해지기 시작했다. 이는 이탈리아 정부가 요구했던 단정함과는 정확히 상반되는 것이었고, 따라서 관료들은 그의 작품에 나타나는 이 새로운

1 • 루치오 폰타나, 「나비 Butterfly」, 1938년
다채색 도자기, 16×30×20cm

2 • 루치오 폰타나, 「공간 도자기 Ceramica spaziale」, 1949년
다채색 도자기, 60×60×60cm

경향을 즉각 비판했다. 이 해에 폰타나는 '원시주의적'인 다채색 대리석 조각인 「흑인(L'Uomo nero)」을 만들었고, 이듬해인 1931년에는 무늬를 새겨 넣은 다채색 시멘트 널판, 에나멜 칠을 한 테라코타, 다채색 청동, 금박을 입힌 석고, 세라믹 작업 등을 진행했다. 이 작품들은 매우 다양한 양식(대부분의 시멘트 널판은 추상, 테라코타는 '표현주의적 원시주의', 청동과 금박 석고는 아카데미 양식)을 채택하고 있음에도 불구하고 모두 다채색 조각이라는 공통점을 지니고 있었다. 다채색은 18세기 독일의 미술 이론가인 요한 요아힘 빙켈만의 감수성에 반하는 것이었으며 이후 모더니즘 미술가들이 저주해 마지않던 조각의 속성이었다. 물론 폰타나 이전에도 고갱과 피카소, 그리고 좀 더 가까운 세대의 작가로는 폴
▲ 란드 출신의 구축주의 조각가 카타르지나 코브로, 모빌의 창안자인
● 미국인 알렉산더 칼더같이 다채색 조각에 대한 금기를 위반한 예가 있었다. 그러나 이 미술가들의 주요 관심사는 회화와 조각의 한계를 서로에 대한 관계 속에서 시험해 보려는 것이었다. 폰타나 자신도 30년대 중반 잠시 기하 추상 같은 모더니즘 작업을 해 본 뒤 깨달았지만 앞의 분석적인 탐구 사례와 그의 작업은 관련이 적었다.

폰타나가 시도한 것은 '공간에 그리기'라기보다는 모더니즘 이전 전통적인 조건들을 전복시키기 위해 그 전통 속으로 뛰어드는 것이었다. 특히 그는 여러 재료를 동시에 사용하는 은밀한 방식으로 다채색을 재도입한 프랑스 제2제정기(1852~1871)의 조각상이나 장식 오브제로 다시 돌아갔다. 즉 아카데믹한 키치가 세련된 끝마무리를 위해, 그리고 조각적 매체의 물질성을 감추기 위해 색채를 사용했다면 폰타나는 급진적인 물질성을 드러내기 위해 색채를 사용했다. 이렇게 조각의 영역으로 침입한 색채는 미학적 담론에 의해 옹호되던 단색의 조화를 교란시키는 성가신 소음이 됐다. 30년대 후반에 나온 수많은

다채색 세라믹 작품들은 나쁜 취향의 기저에 놓인 외설성을 극단적으로 드러냈다. 예를 들어 분홍색과 검정색(생식기의 색) 에나멜로 채색된 두 마리 동물이 나란히 누워 있는 「사자들(Lions)」(1938)과, 같은 해 제작된 진주색의 「나비」[1]는 에밀 갈레(Émile Gallé)의 아르 누보 화병을 연상시킨다.(화병에서 보이는 꽃의 섹슈얼리티를 르 코르뷔지에는 혐오스럽게 생각했지만 초현실주의자들은 거기에 매료됐다.)

폰타나의 비속한 유물론

제2차 세계대전 중 아르헨티나로 돌아온 폰타나는 다시금 아버지를 따라 관료적인 조각가로 돌아가 시대에 뒤떨어진 과장된 아카데미 양식으로 작업했다. 그러나 이는 도약을 위한 일보 후퇴에 불과했다. 1946년에 폰타나와 그의 학생들은 「흰색 선언(Manifesto bianco)」을 발표한다. 여기서 그는 추상과 구상 모두에서 벗어나 미학, 합리주의, 형식주의를 공격했고 '공간주의(Spazialismo)'라 불리는 자신만의 미술 개념을 공표했다. 격세유전적 퇴행을 주장하는 이 글은 본능의 미술, 미분화된 상태의 미술, "예술에 대한 우리의 관념이 개입할 수 없는" 미술, 즉 관념에서 해방된 미술의 창조를 촉구했다. 1947년 이탈리아로 다시 돌아오자마자 폰타나는 이 계획을 작품으로 옮기기 시작했다.

▲ 그는 바타유가 잡지 《도퀴망》에서 정교하게 분석한 용어인 '비속한 유물론'에 주목했다. 개념에 근거를 두지 않은 이 유물론에서 물질은 어떤 존재론에도 속하지 않은 '고상한' 모든 것들을 타락시키는 역할을 한다. 여기서 폰타나는 또 다시 다채색 조각(네오바로크적이고 반(半)추상적인 테라코타 부조)에 관심을 보이지만 곧 형태 없는 진흙 덩어리처럼 보이는 조각, 즉 바타유가 비정형(informe)이라고 부른 것의 물질적 선언인 형태 없음의 가능성을 옹호하는 조각에 도달하게 된다. 이때부

▲ 1928a ● 1931b, 1955b ▲ 1930b, 1931b

터 다채색 조각은 폰타나가 자신의 분변적인 외침을 내뱉기 위한 필수적인 수단이 아닌, 여러 수단들 중 하나에 불과한 것이 됐고, 그의 비속한 유물론은 더욱 더 땅으로 내려오게 됐다.

그의 조각 중 두 점의 비교를 통해 우리는 그의 작업이 낮은 곳을 향해 있던 순간을 정확하게 확인할 수 있다. 그 첫 번째는 1947년작으로 현재는 청동으로 돼 있지만 원래는 석고에 색을 입혀 만든 「검은 조각(Scultura nera)」이다. 이 작품은 공 모양의 재료들을 일종의 고리 형태로 만들어 마치 서커스에서 동물들이 뛰어넘는 화염 고리처럼 수직으로 세운 것으로 그 중앙에는 인간처럼 보이는 돌출물이 수직으로 서 있다. 왕관 모양으로 둘러싸인 내부 공간은 금방이라도 무슨 일이 일어날 것 같은 일종의 무대가 된다. 그러나 1949년 작품 「공간 도자기」[2]에 이르면 이와 같은 서사의 마지막 흔적마저 제거된다. 요동치는 표면과 번들번들한 광택이 나는 이 거무스름한 입방체 덩어리는 마치 거대한 똥처럼 바닥에 떨어져 있다. 서양 문화사 속에서 당시까지도 물질을 (헤겔 변증법의 고전적인 용어를 사용하자면) "극복함으로써 억압하는" 임무를 맡고 있던 기하학(형상, 플라톤의 '이데아')은 여기서 억압된 것이 아니라 **타락**했고 물질의 수준으로 떨어져 버렸다. 여기서 이성은 반칙을 당하고 있다. 즉 반명제는 없다. 단지 외설성만이 미학이라는 카드로 만든 집에 머무르며 그것을 무너뜨리려 위협할 뿐이다.

자신의 분변적인 충동을 확인한 폰타나는 회화라는 매체를 오염시키는 듯 보였던 광학적 이상화(폰타나 이전에는 알렉산드르 로드첸코가, 이후
▲ 에 도널드 저드가 이 이상화를 벗어나기 위해 회화를 완전히 떠나 사물의 영역으로 나아갔다.)를 두려워할 필요가 없었고 마침내 회화 작업에 착수할 수 있었다. 실제로 회화 예술에서 가장 고상한 재료로 간주되던 유화 물감은 폰타나의 작업에서 대개 불쾌한 반죽이 돼 버리고, 그의 초기 캔버스 작품에서 나타나는 수많은 구멍들(1949~1953년까지 진행한 '부치(buchi)' 연작들)은 지지체의 물질성을 부각시킨다. 게다가 폰타나는 '유아기로의 퇴행'을 추구함으로써 키치에 대한 자신의 무한한 욕망을 새롭고 장난스러운 방식으로 비틀 수 있었다. 1951~1958년에 제작된 '피에트르(Pietre, 돌)' 연작에서 (대부분 웨딩 케이크의 설탕 옷 색조를 띤) 구멍 난 캔버스에 부착된 가짜 보석부터, 1963~1964년에 제작된 타원형의 「신의 죽음」[3] 연작에서 보이는 반짝이는 물방울 모양과 (황금색은 말할 것도 없고) 캔디핑크 또는 애플그린 같은 강렬한 색채에 이르기까지, 폰타나가 끊임없이 강조한 것은 (그린버그와 아도르노, 그리고 그의 '타글리' 회화에서 나타난 젠 스타일의 단순성의 미학에 **반대**하여) 후기 자본주의 한복판에서 도덕적으로 살아남기 위해서는 상점가의 휘황찬란함을 발견한 어린 아이처럼 무책임한 태도를 취할 수밖에 없다는 점이었다. 이 놀랄 만한 '천진난만'함은 전후 스펙터클의 모든 영역으로 확장됐다. 예를 들어 폰타나는 텔레비전을 위한 선언문을 쓰고 텔레비전과 관계되는 일을 하길 원했으며, 장신구를 디자인했고, 패션 사진을 찍을 소품을 제공해 달라는 부탁을 받았을 때 매우 기뻐했다. 또한 그는 상업 박람회와 디스코텍 장식을 맡아, 고리형 네온관이나 불가시광선 조명 같은 그 시대 특유의 것이 된 새로운 장비를 도입했다.

폰타나의 미술에서 기본적으로 나타나는 허무주의적인 경향은 그

보다 한참 어린 동료 작가인 피에로 만초니(Piero Manzoni, 1933~1963)에게서도 나타난다. 1957년 만초니가 폰타나의 비호를 받으며 혜성처럼 등장했다.(그때까지 만초니가 내놓은 작품들은 그저 그런 학생 작품에 불과했다.) 만초니가 이처럼 도약할 수 있었던 것은 같은 해 1월 밀라노에서 열
▲ 린 이브 클랭의 청색 모노크롬 전시의 영향이 컸다. 여기에 만초니의 또 다른 스승이었던 알베르토 부리(Alberto Burri, 1915~1995)의 빈궁의 미학도 도움이 됐다. 삼베 마대자루 아상블라주 작업을 하던 부리는 곧 불에 탄 플라스틱 조각으로 넘어갔는데, 이는 1952~1953년 이탈
● 리아에 머물고 있던 로버트 라우센버그를 매료시키기도 했다. 클랭의 모노크롬에 대항해서 만초니가 처음 선보인 작품은 타르의 층이 갈라져 여기저기 생긴 줄무늬의 틈이나 구멍 사이로 선명한 빨강과 노란색의 얼룩이 드러나는 '구성'을 여실히 보여 주는 것이었다. 그러나 이 물질주의적(matiériste)이고 단호한 반관념론적인 태도는, 1958년경 첫 「아크롬(Achromes)」(말 그대로 '색 없는') 작품에서 당시 클랭에 의해 다시 활성화된 모노크롬이라는 모더니즘 표현법 속으로 들어온다. 전부 흰색으로 된 「아크롬」은 만초니가 30세의 나이로 이른 죽음을 맞을 때까지 연작 형태로 계속됐고, 대단히 짧은 시간 동안 극적으로 발전해 나갔다.

우선 만초니의 「아크롬」에는 사각형 면직물들을 바느질해서 그리

3 • 루치오 폰타나, 「공간 개념/신의 죽음 Concetto spaziale/La Fine di Dio」, 1963년
캔버스에 유채, 178×123cm

▲ 1921b, 1965　　　　▲ 1960a, 1967c　　● 1953

드 형태로 만든 작품과 쐐기 모양으로 돌출된 천으로 된 작품이 있는데, 두 유형 모두 유백색을 띤 고령토(도자기를 만들 때 사용하는 매우 고운 진흙)로 하얗게 칠이 돼 있다. 따라서 이 작업은 클랭에 대한 진심 어린 존경을 드러내는 듯 보인다.(물론 만초니가 색채에 대한 명확한 비난을 드러냈다는 점에서 색채가 퍼지는 순간의 스펙터클한 효과를 이용했던 클랭의 과장된 미학을 조롱하는 것으로 볼 수도 있다.) 그러나 만초니의 연속된 흰색 작품들은 곧 클랭의 궁극적인 적수였던 마르셀 뒤샹을 좇게 되고, 이때부터 만초니는 폰타나에게로 되돌아가 그가 보여 준 부정의 가르침을 더욱 정교화하기 시작한다. 따라서 직물 재료가 회화적 전통에 속해 있음을 강조했던 처음의 「아크롬」 작업과 달리 이후 작업들은 비록 고령토로 덮여 있긴 해도 사물의 위상에 가까워진다. 마치 롤빵이나 자갈을 그리드 형태로 열을 지어 쌓아 놓는 듯 보이는 이 콜라주는 추상(모노크롬)과 레디메이드 간의 기이한 조합으로, 한편으로는 소름끼치고 한편으로는 어리석어 보인다. 만초니는 개입을 최소화하여 콜라주도 없고 회칠도 없는 손대지 않은 흰색 재료들의 파편을 사용하기로 결정한다. 이 지점에서 그가 이룬 진전은 더 명백해지는데, 여기에 사용된 스티로폼이나 유리섬유 같은 재료는 회화와 아무런 관계가 없으며 오히려 산업 생산물의 유독성과 공사장의 위험성(전쟁 직후 이탈리아 어디서든 볼 수 있는 현실)을 연상시켰다. 따라서 때로는 붉은 벨벳 상자 안에 놓여 있어서 역한 느낌과 (또다시 유아적인) 에로틱한 느낌이 맞닿은 물신처럼 보이는 유리섬유 작품 「구름」[4]은 키치에 대한 폰타나의 열광의 본질을 명확히 드러낸다. 즉 그것은 쓰레기의 문화이다.

게다가 만초니는 클랭이 사용하는 위대한 작가와 사이비 신비주의의 수사학을 직접적으로 조롱하면서 폰타나 작업의 핵심이었던 신체적 충동들을 드러내기 위해 다시 한번 뒤샹에게 의지했다. 클랭의 잰

4 • 피에로 만초니, 「구름 Clouds」, 1962년
판지에 유리섬유, 31×34cm

5 • 피에로 만초니, 「세계의 바닥 Socle du monde」, 1961년
철, 82×100×100cm

체하는 태도와 비물질성에 대한 매혹에 대항하여 만초니는 미술가를 이상적인 슈퍼히어로가 아닌 배설하는 기계로 만들었다. 이런 특성을 드러내는 작품 중 가장 유명한 것은 아마 제목에 등장하는 재료가 들어있으리라 추정되는, 번호가 매겨진 동일한 형태의 깡통인 「미술가의 똥(Merda d'artista)」이다. 그러나 이런 특성을 가장 잘 드러내는 작품은 붉은 풍선에 숨을 불어넣고 공기가 그대로 빠져나가도록 놓아 둔 「미술가의 숨(Fiato d'artista)」일 것이다. 예술의, 즉 표현의 주체라는 관념에 대한 이와 같은 조롱조의 공격이 흔적의 본성에 대한 탐구로 대체된 것은 우연이 아니다. 1956~1961년에 만초니는 두루마리 형태로 말린 (1미터가 안 되는 것부터 7킬로미터가 넘는 것까지 다양한) 종이의 일정 구간을 상하로 양분하는 선 하나를 기계적으로 만들어 냈다. 뒤샹적인 전통에 흠뻑 젖어 있던 라우셴버그의 1953년작 「타이어 자국」과 달리 이 작품에서 우리는 '선' 자체를 볼 수 없다. 우리가 보는 것은 단지 「선」들을 따로따로 통 속에 보관한 튜브 관이다. 대개는 판지로 돼 있고 그중 두 개는 크롬으로 도금된 금속(브랑쿠시에 대한 조롱인가?)이며 가장 긴 「선(Lines)」이 든 원통은 납으로 돼 있다.

이렇듯 만초니는 우리의 시각적 감각을 의도적으로 좌절시켰는데 이는 문화가 일종의 스펙터클이 돼 가는 당시 상황에 저항하기 위한 일종의 전략이었다. 이를 통해 만초니는 개념미술의 가장 중요한 선구자가 될 수 있었다. 이런 경향은 텅 빈 철제 상자에 제목이 거꾸로 새겨져 있는 「세계의 바닥」[5]에서 절정에 이른다. 이 제목(부제는 '갈릴레오에 대한 경배'이다.)은 후기 자본주의가 약속한 미분화된 엔트로피 상태와 마주하게 되면 모든 것이 전복될 것이라는 유토피아적 소망밖에는 해결책이 없음을 암시하면서, 폰타나의 퇴행적인 환상에 호응한다. YAB

더 읽을거리

Yve-Alain Bois, "Fontana's Base Materialism," *Art in America*, vol. 77, no. 4, April 1989
Germano Celant (ed.), *Piero Manzoni* (London: Serpentine Gallery, 1998)
Jaleh Mansoor, "Piero Manzoni: 'We Want to Organicize Disintegration'," *October*, no. 95, Winter 2001
Anthony White, "Lucio Fontana: Between Utopia and Kitsch," *Grey Room*, no. 5, Fall 2001
Sarah Whitfield, *Lucio Fontana* (London: Hayward Gallery, 1999)

▲ 1914, 1918, 1935, 1966a, 1993a ▲ 1953 ● 1968b

1959_b

샌프란시스코 미술협회에서 브루스 코너가 사형 제도에 반대하기 위해 어린이용 식탁 의자에 절단된 신체가 놓인 「어린이」를 발표한다. 서부 연안에서 브루스 코너, 월리스 버먼, 에드 키엔홀츠 등이 발전시킨 아상블라주와 환경 작업은 뉴욕과 파리 등지에서 진행된 유사한 작업보다 훨씬 과격했다.

1957년 6월 로스앤젤레스 경찰국에 근무하는 풍기문란 단속반이 앞으로 큐레이터이자 미술관장이 될 월터 홉스(Walter Hopps)와 미술가 에드워드 키엔홀츠(Edward Kienholz, 1927~1994)가 석 달 전에 문을 연 퍼루스 갤러리를 방문했다. 월리스 버먼(Wallace Berman)의 처음이자 마지막 전시에 관한 익명의 민원 두 건을 접수한 단속반들은 갤러리에서 열심히 음란물을 찾았지만, 정작 가장 음란하다고 할 수 있는 「십자가」[1]라는 제목의 단순한 아상블라주는 알아보지 못했다. 나무 상자 위에 낡은 나무 십자가를 세우고 좌측 날개 끝에 이성애자의 성교 장면을 클로즈업한 사진이 든 진열 상자를 쇠사슬로 매달아 놓은 작품이었는데, 사진에는 라틴어로 "신앙의 진상(Factum Fidei)"이라고 적혀 있었다. 유죄 증거를 찾는 데 혈안이 된 단속원들은 「사원」이라는 제목의 공중전화 부스 크기의 유물함 바닥에 흩어져 있는 인쇄물 사이에서 버먼이 간행한 잡지 《세미나(Semina)》 창간호를 발견했다. 단속원들은 남성 성기 모양의 괴물이 여성을 강간하는 초현실적이고 만화 같은 드로잉이 나오자 비로소 출판물을 압수하고 현장에서 작가를 체포했다.

이 사건은 두 가지 측면에서 역사적 이정표가 됐다. 첫째, 경찰의 근시안은 시각 문해력이 반세기 동안 얼마나 진화했는지를 나타내는 것이었다.(수십 년 동안 광고 산업이 아방가르드의 실천을 흡수한 이후, 당시 허벅지 네 개, 골반 두 개 그리고 페니스와 질은 판독이 힘들게 확대되어 있었음에도 불구하고 매우 명시적이었다.) 두 번째, 과도한 수색과 구속은 공공질서의 법적 정의가 반세기 동안 얼마나 변했는지 보여 준다. 단속원의 퍼루스 갤러리 급습은 이와 무관하지 않다. 우익 상원위원 조지프 매카시가 1954년 12월 의회에서 맹렬한 비난을 받았다고는 하지만 미국은 여전히 매카시 열풍의 시대를 넘어서지 못했다. 버먼의 전시가 끝나기 몇 주 전에 두 명의 사복 경찰이 비트 문화의 산실인 샌프란시스코의 시티라이츠 서점에 들이닥쳐서 (그 많은 것들 중에서) 동성애와 마약 사용을 옹호한 앨런 긴즈버그(Allen Ginsberg)의 금지된 시집 『울부짖음(Howl)』의 출판과 불법 판매를 이유로 서점 주인 로렌스 퍼링게티를 체포했다. 이로 인해 벌어진 소송은 놀라운 결말을 낳았다. 1957년 10월 3일 퍼링게티는 책의 성격이 어떻든 그 책은 법적으로 보호받아야 한다고 판단한 판사(놀랍게도 그는 보수파였다.)로부터 무죄 판결을 받았다. 하

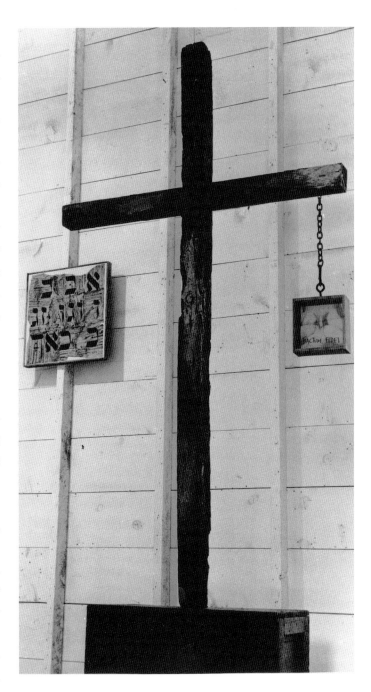

1 · 월리스 버먼, 「십자가 Cross」, 1956~1957년
나무, 금속, 쇠사슬, 사진, 약 274.3×152.4cm

지만 버먼은 그런 행운이 따르지 않았고 친구가 보석금을 내지 않았더라면 감옥에 갈 뻔했다. 격분한 그는 법정에서 "정의는 없다. 단지 복수만 있을 뿐이다."라고 소리쳤다. 좌절한 버먼은 샌프란시스코로 이사했고 다시는 상업 갤러리에서 전시를 하지 않을 것이며 대신 《세미나》 편집에 매진하겠다고 맹세했다. 이 잡지는 1964년 폐간될 때까지 반문화의 등대 역할을 했다.

대중문화를 비판하는 버먼의 미학

그즈음 버먼은 로스앤젤레스 토판가 캐년의 히피 커뮤니티로 돌아와 오두막집에서 살면서 50세에 자동차 사고로 죽을 때까지 반쯤 은둔 생활을 했다. 때로는 집에서 전시회를 열기도 한 그는 유명해지지는 않았지만 줏대 있는 작가의 표본으로서 동료들의 존경을 한 몸에 받았다. 그의 작업은 기본적으로 히브리어 문자를 적어 넣은 돌과 일명 베리팩스(Verifax) 콜라주의 두 가지 범주로 나눌 수 있다. 돌 작업은 나뭇결무늬가 있는 찢어진 양피지 드로잉 작업에서 시작된 것으로 이 양피지 드로잉은 예의 불명예스러운 퍼루스 갤러리 전시에 출품된 적이 있었다. 돌 파편들을 캔버스 위에 부착하는 작업은 고고학 발굴 유물, 특히 사해문서의 단편들을 배열하는 방식과 유사했다. 그러나 버먼의 문자들은 서로 결합돼도 단어가 되지 않는다는 점에서 큰 차이를 보인다. 베리팩스 콜라주(명칭에서 알 수 있듯이 그는 오늘날 복사기의 원조에 해당하는 기계를 사용했다.)는 돌 작업처럼 고대를 참조하지는 않았지만 콜라주의 세피아 색조와 빛바랜 이미지들은 퇴색한 듯한 향수를
▲ 불러일으킨다. 버먼이 1962년 퍼루스 갤러리에서 열린 앤디 워홀의 〈캠벨 수프〉 전시에서 본 반복의 엔트로피적 전략에 화답하듯 이 작품들은 '대중문화'에 대항하는 무기로서 기억의 주관성을 높이 평가한다. 대개 그리드 형태로 나타나는 베리팩스 콜라주에는 소형 AM/FM 트랜지스터라디오를 쥔 손 이미지가 빠지지 않고 반복해서 등장하며, 라디오의 전면은 화면과 평행하게 놓였다.(가장 작은 그리드는 네 칸짜리며 가장 큰 그리드는 쉰여섯 칸짜리이다.) 가변적인 요소들은 라디오 스피커 위치에 삽입된 이미지들(누드 토르소, 달, 지구, 뱀, 미국인 병사, 재규어, 미국회의사당, 나무, 교회, 장미, 교황, 총 등의 연관성 없는 품목들), 즉 바깥세상에서 건져 온 정보의 기록들이자 밑도 끝도 없이 던진 메시지들이다. 이들은 대개 판독할 수 없는 수수께끼이지만 조지 오웰의 소설에 나오는 것 같은 세계에서 벗어날 수 있는 가능성을 여전히 주장한다. 60년대 히피의 반문화에 상당 부분 기반을 둔 이런 순진한 소망은 워홀의 냉소적 경멸의 대상이 됐다.

'사회'에 반대하는 코너의 아상블라주

버먼이 샌프란시스코에 체류하는 동안 가장 절친했던 친구 중 한 사람은 브루스 코너(Bruce Conner, 1933~2008)였다. 코너는 제도의 규율, 특히 미술가의 작업을 통제하는 규율을 단호히 거부했다. 그는 어떤 작업이 인정을 받으면 그 작업을 중단하고 몇 년 뒤에 전혀 다른 장르의 작업을 가지고 다시 나타났다. 그가 1957년부터 시작한 아상블라주는 1959년 샌프란시스코에서 의도적으로 혐오스럽게 만든 작품

「어린이」[2]를 전시하면서 유명해졌다. 이 작품은 성적 학대 혐의로 사형선고를 받은 카릴 체스만의 구명 운동이 국제적으로 격렬하게 일어났음에도 불구하고 12년 뒤에 샌 퀜틴 교도소 가스실에서 사형당한 사건을 바탕으로 제작됐다. 사지가 절단된 체 어린이용 식탁 의자에 갈기갈기 찢긴 나일론 스타킹으로 묶여 입을 떡 벌리고 있는 이 어린이 크기의 인체(그래도 성인 남성의 생식기를 가지고 있다.)는 갈색 왁스로 제작돼 살갗이 마치 부글거리는 마그마 같았다.

코너의 가장 유명한 조각인 「어린이」는 그의 또 다른 아상블라주에서 출발했다. 다른 아상블라주와 마찬가지로 여기에도 곧 그를 대표하게 될 재료인 나일론 스타킹이 사용됐다. 그러나 메시지(사형 제도는 야만적이다.)가 명확한 「어린이」와 달리 50년대 후반과 60년대 초반에 코너가 만든 대부분의 작품들은, 다양한 장소에서 수집한 여러 오브제와 사진들이 다양한 지지대에 부착돼 있어 매우 다의적일 뿐만 아니라, 작품의 개별 요소들을 덮어서 고정되도록 한 나일론은 그 위에 천

2 • 브루스 코너, 「어린이 CHILD」, 1959년
어린이용 식탁 의자에 나일론, 천, 금속, 종이실로 만든 왁스 인체, 87.9×43.2×41.9cm

▲ 1962d, 1964b

천히 먼지가 쌓여 결국 베일과 같은 기능을 했기 때문에 그 아래 무엇이 있는지 파악하기도 어려울 때가 많았다.[3] 버먼의 초기 작품처럼 코너의 아상블라주는 종교적 이미지와 에로틱한 이미지(십자가, 묵주, 예수의 얼굴, 여성 누드 등)로 넘쳐나지만 고물상에서 찾은 쓸모없는 고물(레이스, 시퀸, 가짜 보석, 조화, 부분 가발, 쓸쓸한 레즈비언의 화려한 화장용품 등) 속에 파묻혀 있었다. 이들이 추출한 '과거'의 느낌은 기억을 되살리고 이해할 수 있다는 환상이 아니라 연민의 찌꺼기를 쌓아 올린 축적에 바탕을 두고 있다.

코너는 1958년 시인 마이클 맥클루어(Michael McClure)와 함께 '부랑아보호협회(RBP, Rat Bastard Protective Association)'를 설립하고 전문 넝마주의가 되는 것으로 미술가로서 자신의 정체성을 처음 주장했다.(협회의 이름은 샌프란시스코의 폐품 수집 회사인 '폐품수거인보호협회'에서 따온 것이다.) 코너는 피터 보스웰(Peter Boswell)에게 전문 폐품수거인들은 "큰 트럭을 타고 도시를 이리저리 다니며 쓰레기를 커다란 자루에 쏟아부어 모은다."고 말했다. 그리고 "그들은 모은 것을 등에 지고서 트럭에 쏟아붓는다. 트럭이 가득 차면 자루를 트럭 옆에 걸어 놓는데 그 모양이 울룩불룩하고 커다란 고환 같다. 그래서 그들은 우리 사회의 찌꺼기, 폐품, 폐물을 모두 사용한다. 이 일을 하는 사람들은 자기 자신을 사회에 고용된 최하층 인간이라고 생각한다."고 했다. 마찬가지로 부랑아보호협회는 "사회의 배설물로 물건을 만드는 사람, 제대로 된 사회 참여로부터 밀려나거나 소외된 사람들"을 위한 기구이다. 그는 소외자를 미화한다는 점에서 코너의 입장은 로버트 라우셴버그나 당시 부상하던 팝 아티스트들과 구별되었을 뿐만 아니라, 그가 쓰레기통에서 뒤진 내용이 명확히 복고풍이라는 사실에서도 그러했다.(보스웰에 따르면 부랑아보호협회의 이니셜 RBP는 라파엘전파(Pre-Raphaelite Brotherhood)의 이니셜 'PRB'를 떠올리게 할 의도로 만든 것이다.) 그가 아상블라주를 위해 모은 물건은 홀로코스트 이전, 히로시마 원폭 이전, 냉전 이전에 관한 것이지, 전후 산업 부흥기의 소비재나 대중문화가 만든 텅 빈 이미지의 과잉 공급이 아니었다. 코너는 몇 년 동안 비트 세대에 속한 그의 동료들과 마찬가지로 자신을 19세기 보헤미안과 동일시했다. 발터 벤야민은 프랑스 시인 보들레르에 관한 글 「샤를 보들레르: 고도 자본주의 시대 서정 시인」에서 19세기 보헤미안과 넝마주이를 밀접하게 연결시켰다. 그러나 테오도어 아도르노가 벤야민이 넝마주이(chiffonnier)를 낭만화한 점을 신랄하게 비판한 것처럼, 코너도 케케묵은 폐품을 단지 재활용하는 것이 상품의 조건을 벗어날 수 있는 방법을 제시하지는 않는다는 결론에 도달했을지도 모른다. 아상블라주의 상업적 성공은 그를 불편하게 만들었고 '나일론의 대가'라는 이름을 얻게 되자 변화를 추구했다. 그는 1961년 멕시코로 이주하면서 점차 오브제 제작을 줄여 나갔다.(우선 가난한 주민들이 코너보다 훨씬 더 폐품 이용에 능숙했으므로 주변에 쓰레기가 없었다.) 그가 마지막으로 아상블라주를 만든 것은 미국으로 돌아온 뒤인 1964년이다.

아상블라주와 병행해서 코너는 그 이전부터 발견된 인화 필름으로 영화를 만들었다. 1958년에 제작된 그의 첫 번째 「영화(A Movie)」는 매체 그 자체의 공격적인 파괴로 구성돼 있어서 그의 오브제 작업에서

3 • 브루스 코너, 「성 바니 구글의 유혹 THE TEMPTATION OF ST. BARNEY GOOGLE」, 1959년 아상블라주, 나무, 스타킹, 잡동사니, 140×60×22cm

▲ 1953, 1960c, 1964b ● 1935 ■ 서론 2

보이는 노스텔지어와는 분명하게 차별화됐다. 이 영화는 그 이후에 나올 영화의 경향을 결정짓는 것이었다. 「영화」는 관례대로 제목과 감독의 이름(후기 작품에서는 삭제된다.)으로 시작하지만 뒤이어 숫자 세는 자막이 나온다.(통상적으로는 알아채기 힘든 백색 소음의 비트는 코너 영화에 거의 매번 나오며 1964년의 「자막」에서는 결정적인 소재로 등장한다.) 숫자가 나타났다가 암전되는 사이에 '첫 번째' 이미지(옷 벗는 여성)가 재빨리 삽입되고, 그 후에 익숙한 타이틀 '끝'이 나온다. 그러나 바로 여기부터 시작이다! 짧은 클립들을 빠르게 이어서 만든 20분짜리 영화는 과도한 몽타주 작업이다. 눈에 띄는 시퀀스는 거의 없다.(가장 기억에 남는 것은 아마도 잠망경을 들여다보는 잠수함 선장의 시퀀스일 것이다. 선장이 잠망경을 들여다보는 장면이 잘린 다음 평범한 수영복을 입은 핀업 걸이 나오고, 다시 잠망경을 밑으로 내리는 선장이 나오고, 어뢰 발사 장면이 나오고 나면 원자 폭탄의 버섯구름이 나온다. 이 모든 것이 순식간에 이뤄진다.) 속도는 정신을 멍하게 한다. 이것이 「영화」의 메시지 중 일부이다. 코너가 이미지를 과다하게 사용한 것은 빠르게 변하는 TV 시대에 심리를 조종하는 매스미디어의 효율적인 수단을 비판하기 위한 것이다. 의외로 이 언더그라운드 계열의, 집에서 만든 콜라주와 1961년 레이 찰스에게 경의를 표하는 두 번째 영화 「멋진 레이(Cosmic Ray)」는 곧 컬트영화의 반열에 올랐고 그는 그 후로 한동안 영화를 만들지 않았다. 그러나 공백기는 짧았다. 몇 년 뒤 그가 영화로 다시 돌아왔을 때(1964년부터 2002년까지 그가 만든 영화는 스물다섯 편이었다.) 속도는 이제 더 이상 중요하지 않았으며 대신 반복과 슬로모션이 그 자리를 차지했다. 「보고서(Report)」(1963~1967)에서는 텔레비전으로 방송된 케네디 대통령의 암살 장면이 매번 다른 사운드트랙과 함께 여러 번 반복된다. 「마릴린×5(Marilyn Times Five)」(1968~1973)에서는 반라의 신인 여배우가 나오는 발견된 인화 필름이 불규칙한 리듬으로 이어지는 동안 먼로의 노래가 반복된다. 다섯 개의 각 '장면'은 나올 때마다 시작 지점이 조금씩 다르며 먼로의 다양한 '성행위' 장면(코카콜라 병으로 구강성교를 흉내 내거나 사과로 배를 문지르는 행위)을 조금씩 내비친다.

자신의 정체성을 불명확하게 하는 행위는 그가 처음부터 선호하던 전략 중 하나였다. 1959년 그의 첫 개인전 초청장에는 검정 테두리에 '고(故) 브루스 코너의 작품들'이라고 적혀 있었다. 1964년 그는 홀리데이 인 호텔에서 그와 이름이 같은 사람을 초대하는 「브루스 코너 국제 대회」를 계획했다.("모든 손님은 호텔에서 브루스 코너로 등록한다. 임원 선출과 주요 연설, 회의록: '회장으로 선출된 브루스 코너, 부회장으로 선출된 브루스 코너, 회계 브루스 코너, 브루스 코너가 이 점에 대해 브루스 코너에게 찬성하지 않았다.'") 이 아이디어는 실현되지 않았지만 여러 '쌍둥이'들의 이름, 직업, 주소를 이용해서 가짜 광고를 만들어 하버드 대학교 학생들이 발행하는 문학 저널 《조글라스(Jorglars)》에 게재하는 등 여러 가지 소소한 부산물들이 나왔다. 그의 개념적 국제 대회에서 나온 또 다른 부산물은 한 쌍의 배지였다.(붉은색 배지에는 "나는 브루스 코너."라고 써 있고, 초록색 배지에는 "나는 브루스 코너가 아니다."라고 써 있다.) 이 배지는 몇 년 뒤 샌프란시스코 시의 행정 집행관 후보 선거 운동 때 다시 사용됐다. 그는 후보 자격에 대한 공식 질문서의 직업란에 "내가 하는 일이나 직업은 없다."고 대답했다. 그리고 1967년 11월 7일, 5228명의 시민이 그에게 투표했다.

그에게 투표한 시민 중 그가 두 달 전 《아트포럼》에 실린 토머스 가버(Thomas Garver)의 전면 화보 기사 「브루스 코너가 샌드위치를 만들다(Bruce Conner Makes a Sandwich)」의 주인공이었다는 사실을 아는 사람은 거의 없었다. 40년대 후반 《아트뉴스》의 유명한 연재 기사의 제목과 심지어 제목에 미술가의 서명이 삽입된 레이아웃조차도 모방한(가장 유명한 예가 1951년 5월호에 로버트 굿너프(Robert Goodnough)가 쓴 「폴록이 그림을 그리다(Pollock Paints a Picture)」이다.) 이 기사는 전달하고자 하는 바, 즉 '만들기'에 대한 극도로 세분화된 설명을 했다. 음식 역시 상에 차려질 필요가 있으며 미술처럼 소비될 수도 있다. 그러나 음식은 그들의 평범한 운명을 더 솔직하게 드러내어 결국 배설물로 남게 되지만, 미술은 금칠한 액자나 갤러리의 흰색 입방체에 갇혀 있다.

패러디는 코너가 자기 자신을 없앨 때 선호했던 방식이었고, 자기 희생은 그의 가장 반승화적 무기였다. 그러나 코너의 《아트포럼》 놀이가 목표로 한 것은 (과거) 자신의 미술 작업만은 아니었다. 그것은 코 ▲ 너가 폄하했던 정크 아트(10년 전에 추상표현주의가 그랬던 것처럼 이미 아카데미화된 미술 운동)의 정신을 그대로 갖고 있었다. 기사 마지막에 전면으로 실린 완성된 '미술품'으로서의 샌드위치 이미지를 보면 최고의 조 ● 롱 대상이 다니엘 스포에리(Daniel Spoerri)의 '덫에 걸린 작품(tableaux pièges)' 연작임을 쉽게 짐작할 수 있다.(그중 한 작품은 1961~1962년 뉴욕현대미술관의 〈아상블라주 미술〉전에 출품됐다. 이 전시에는 코너도 참여했으며 마지막 개최지가 샌프란시스코였다.) 그러나 그의 공격 대상은 가까운 곳, 즉 일찍이 국제적 명성을 얻은 후 계속 유지해 온 유일한 캘리포니아 아상블라주 미술가인 에드 키엔홀츠(Ed Kienholz, 1927~1994)일 가능성이 더 높다.

안간힘 쓰는 키엔홀츠

일단 키엔홀츠의 조각(독립적인 조각부터 1968년의 「휴대용 전쟁 기념관」 같은 대형 설치 작품까지 포함한다. 키엔홀츠는 이것을 회화(tableaux)라고 불렀는데, 타블로 비방(tableaux vivant)이라는 과거의 현학적 유희를 따른 것 같다.)은 코너와 버먼의 작품과 동일한 미학을 공유하는 것처럼 보인다. 심지어 키엔홀츠는 퍼루스 갤러리에서 버먼 전시를 주최한 이래로 버먼을 정신적 지주로 생각하고 있었다. 하지만 키엔홀츠와 그들의 미술 개념 사이에는 차이가 있다. 동료들의 아상블라주에 분명히 나타나는 알쏭달쏭하고 종종 모호한 의미와는 반대로 키엔홀츠의 각 작품을 구성하는 요소들은 한 가지 의미로 이해되며, 전체적으로 그의 작품들은 오해의 여지가 없는 일차원적이고 무거운 메시지를 일방적으로 관람자에게 전달한다. 「어린이」가 코너의 작품에서 예외에 속하는 반면(이 작품은 그의 작품 중 가장 덜 모호한 아상블라주이다.) 카릴 체스만의 사건에 바탕을 둔 1960년의 「사이코-벤데타 상자」[4]는 지나치게 많은 말을 늘어놓는 키엔홀츠의 전형적인 측면을 보여 준다. 키엔홀츠는 의미를 쉽게 전달하기 위해 작품 제목에서 20년대 사코와 반제티의 사형 집행 사건(날조된 증언, 조작된 증거, 불공정한 기소)과 결과적으로 미국 사법 시스템의 극적인 파멸을 가져온 범국제적인 스캔들을 암시한다. 월터 홉스의 말을 인용하자면 나무 상자 밖에 있는 "'캘리포니아 검증표'에는 캘리포니아의 상징인 곰에 걸터앉은 미키마우스가 그려져 있다. 관람

▲ 1947b, 1949a ● 1960a

4 • 에드 키엔홀츠, 「사이코 – 벤데타 상자 The Psycho – Vendetta Case」, 1960년
색칠한 상자, 캔버스, 주석 깡통, 수갑, 58.4×55.9×40.6cm

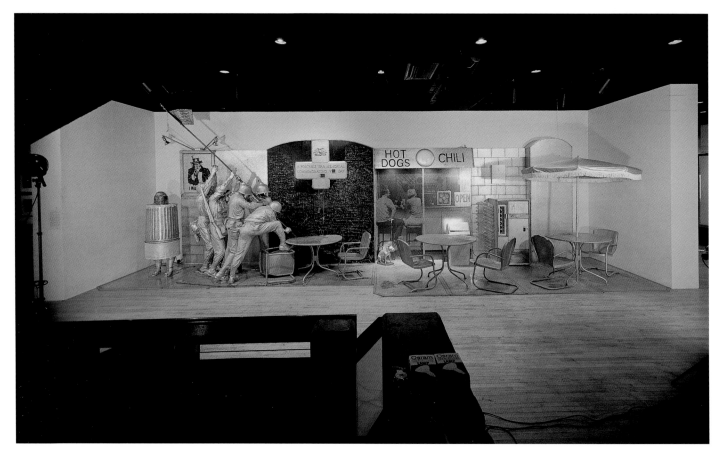

5 • 에드 키엔홀츠, 「휴대용 전쟁 기념관 Portable War Memorial」, 1968년
실제 코카콜라 자동판매기로 만든 환경 구조물, 289×243.8×975.4cm

자가 안을 들여다보면 수갑을 찬 체스만의 둔부를 보게 된다. 토르소의 제일 윗부분에 있는 잠망경 유리를 들여다보면 관람자의 입은 밑에 있는 항문에 닿으며 그 안에는 '당신이 눈에는 눈, 이에는 이를 믿는다면 혀를 내밀어라. 세 번만.'이라는 메시지가 적혀 있다." 하지만 이 묘사는 다소 부정확할(엉덩이가 없다면 고환과 허벅지는 토르소로 보일 수도 있다.) 뿐 아니라 완전하지 않다. 예를 들면 이 묘사엔 인체가 줄무늬 천(죄수를 의미)으로 만들어진 사실과 더러운 분홍 얼룩(피를 의미), 잠망경을 잡기 위해 상자 뒤에서 손이 튀어나온 상황(목을 조르는 것을 의미), 그리고 뚜껑 안쪽이 미국 국기와 캘리포니아 주정부 깃발로 장식된 사실(범죄를 저지른 정부를 의미)이 빠져 있다. 그러나 그것은 거의 문제가 되지 않는다. 즉 아이디어가 아무리 고결해도 동일한 개념의 다양한 상징들을 한 곳에 쌓아 놓으면, 서부에서 버먼과 코너가 힘들게 대항해 왔던 대중문화의 최악의 전술에 굴복하는 것이 된다는 사실을 키엔홀츠는 결코 이해하지 못했다. 선택한 주제가 무엇이든지(낙태, 죄수나 정신병원 환자의 비참한 처지, 강간, 매춘, 자동차 사고, 음주 사고, 전쟁, 권태 등) 키엔홀츠는 대중을 결코 신뢰하지 않았다.(그는 그의 지지자들에게도 너무나 명확한 알레고리의 요소들을 정성들여 해독해서 장문의 설명문을 제공했다.) 그의 작품은 마치 광고처럼, 야구 배트로 머리를 후려치듯이 관람자의 머리를 때리는 짤막한 광고 문구 같은 것이다. 이보다 더 전면적으로 상품의 법칙에 굴복할 수는 없을 것이다. 정크 아트는 한때는 저항의 전략으로 여겨졌지만 할리우드와 TV 뉴스를 통해 중독된 선정적인 폭력이

난무하는 키엔홀츠의 스펙터클한 작품과 함께 한 바퀴를 돌아 제자리로 돌아왔다.[5]　　YAB

더 읽을거리

Theodor Adorno and Walter Benjamin, *The Complete Correspondence, 1928–1940*, ed. Henri Lonitz, trans. Nicholas Walker (Cambridge, Mass.: Harvard University Press, 1999)
Walter Benjamin, "The Paris of the Second Empire in Baudelaire," first section on the Bohème, *Charles Baudelaire: A Lyric Poet in the Era of High Capitalism,* trans. Harry Zohn (London: New Left Books, 1973)
Peter Boswell et al., *2000 BC: The Bruce Conner Story Part II* (Minneapolis: Walker Art Center, 2000)
Walter Hopps (ed.), *Kienholz: A Retrospective* (New York: Whitney Museum of American Art, 1996)
Christopher Knight, "Instant Artifacts" and "Bohemia and Counterculture," *Wallace Berman* (Amsterdam: Institute of Contemporary Art, 1992)
Lisa Phillips (ed.), *Beat Culture and the New America 1950–1965* (New York: Whitney Museum of American Art, 1996)

1959c

뉴욕현대미술관에서 〈인간의 새로운 이미지〉전이 열린다. 실존주의 미학이 알베르토 자코메티, 장 뒤뷔페, 프랜시스 베이컨, 윌렘 데 쿠닝 등의 작품에 나타난 구상에 관한 냉전의 정치로 확장된다.

재현과 추상의 투쟁은 초기 모더니즘의 역사 내내 끈질기게 계속돼 왔다. 아카데미는 고전적인 구상 형식을 유지하려 애썼고, 유토피아적 열망을 지닌 진보적 미술은 어떤 미지의 비전에 도달하기 위해 노력했다. 그러나 파시즘이 부상하면서 이런 지형도는 재편될 수밖에 없었는데, 특히 프랑스에서 그랬다. 자유주의 세력과 공산주의 세력 모두를 결집해 반나치 운동에 나선 프랑스 인민전선 정부는 '휴머니즘'을 외치며 예술가들에게 엘리트적이고 아방가르드적인 형식을 버리고 노동계급에 다가설 수 있는 예술을 통해 정치에 참여할 것을 종용했다. 따라서 미술에서 나타난 구상적 재현은 아카데미라는 특권에서 떨어져 나와 세계사적 의미를 띤 문제가 됐다. 더 나아가 이렇게 변형된 리얼리즘은 30년대 후반부터 전쟁 기간 동안 레지스탕스와 리베라시옹 정치의 산물로 여겨졌다. 이런 리얼리즘의 독자성은 장-폴 사르트르의 실존주의 용어에 의해 확립됐다.

상황 속의 인간

당시 알베르토 자코메티(Alberto Giacometti, 1901~1966)의 조각에 나타난 변형은 실존주의 미학이 완벽하게 구현된 사례였다. 1935년까지 자코
▲ 메티의 조각은 초현실주의가 전개해 온 꿈의 심상에 근거를 두고 형식 면에서는 추상으로 나아가고 있었다. 그러나 전쟁 기간 동안 자코메티의 조각은 단호히 구상적인 것으로 다시 태어났으며 모델 작업에 토대를 두게 됐고, 사르트르가 언제나 부르짖었던 "상황 속의 인간"에 참여하게 됐다. 그러나 전쟁의 비극이 이렇듯 불확실성으로 가득한 '실존'(이 실존은 자신에 선행하여 자신을 규정해 줄 수 있는 어떤 절대적인 '본질', 즉 보편 법칙이나 진리, 또는 조건의 총체의 보호를 받지 못한다.)에 내던져진 인간 주체에 대한 리얼리즘을 낳았다고 한다면, 전후 시기는 실존주의 미학을 희극으로 바꿔 놓았다. 전후 40년대가 냉전의 50년대가 되고 마샬 플랜과 팍스 아메리카나가 도래하면서 실존주의는 문화 산업의 하나가 됐다. "상황 속의 인간"은 "실존이 본질에 선행한다."와 함께 하나의 슬로건이 됐고, 이 두 슬로건 모두 뉴욕현대미술관이 1959년에 개최한 〈인간의 새로운 이미지(New Images of Man)〉전처럼 미학과 관련된 거의 모든 종류의 리얼리즘을 장려하는 데 사용됐다.

이런 맥락에서 볼 때 추상과의 모든 단절은 서로 비슷한 것으로 여겨졌다. 윌렘 데 쿠닝의 '여인' 연작은 그가 추상표현주의 작품에서

▲ 보여 준 완벽한 비구상적 성격에서 빠져나온 것이었고, 폴록의 1951년 흑백 회화도 초기의 추상적인 드립 페인팅에 식별 가능한 이미지를 다시 도입한 것이었다. 따라서 이 두 작품들은 자코메티가 초현실주의를 포기한 것과 견줄 만한 변화로 여겨졌다. 사실 데 쿠닝의 여인이 실존주의적 불안보다는 맥주 광고에 나오는 미스 라인골즈와 잡지에 실린 젊은 여배우들의 탐욕적인 미소에서 영감을 받았으며, 폴록이 구상 작업을 한 기간은 겨우 1년에 지나지 않았고 그 후 죽기 전까지 몇 년 동안 추상으로 다시 회귀하려고 필사적으로 노력했다는 점은 전혀 중요하게 여겨지지 않았다. 〈인간의 새로운 이미지〉전은 1
● 세대 '리얼리스트'인 자코메티와 장 뒤뷔페를 내세워, 중간 세대인 데 쿠닝, 폴록, 프랜시스 베이컨(Francis Bacon, 1909~1992)을 정당화하고, 이를 통해 3세대 신표현주의인 카렐 아펠, 세자르(César, 1921~1998), 리처드 디벤콘(Richard Diebenkorn, 1922~1993), 레온 골럽(Leon Golub,
■ 1922~2004), 에두아르도 파올로치 등을 하나의 '새로운' 운동으로 선전하고자 했다. 당시는 팝아트가 회화에 막 진입하여 구상과 표현의 관계에 관한 이런 모든 생각을 역사의 뒤안길로 내던질 참이었다.

자코메티가 초현실주의를 포기하고 연 첫 번째 전시 카탈로그에 사르트르가 「절대의 추구(The Search for the Absolute)」를 썼던 1948년의 미학과, 〈인간의 새로운 이미지〉전이 열린 1957년의 미학 사이에는 간극이 존재한다. 이 간극을 이해하기 위해서는 실존주의는 물론, 실존주의가 전후 자코메티의 작품과 어떻게 맞물려 있는지를 살펴봐야 한다. 역설적이게도 사르트르의 철학적 글쓰기는 바로 자코메티의 초현실주의적 영역인 꿈, 환상, 기억, 환각 같은 정신 이미지의 영역을 탐구하는 데서 시작됐다. 그러나 『상상적인 것(L'Imaginaire)』(1940)에서 사르트르의 관심은 초현실주의가 그랬던 것처럼 상상의 세계를 주체에게서 솟아나는 무의식의 산물로 간주하는 데 있지 않았다. 사실 사르트르의 전체적인 철학적 입장은 '무의식'이란 존재하지 않는다는 것이었다. 왜냐하면 인식할 수 있든 없든 간에 무의식 안에 감춰진 내용은 없기 때문이다.

◆ 사르트르는 에드문트 후설의 현상학에 영향을 받아 의식이란 항상 의식 자체와 다른 무언가에 대한 의식임을 지각했다. 후설은 이런 의식을 "지향적 의식"이라고 불렀는데, 이에 따르면 의식이란 오로지 대상을 지각하고 포착하며 대상에 정향하는 행위를 통해서만 존재

▲ 1930b, 1931a, 1931b ▲ 1947b, 1949a ● 1946 ■ 1949b, 1956, 1957a, 1960a, 1987 ◆ 1965

1 • 알베르토 자코메티, 「서 있는 여인(레오니) Femme debout(Leoni)」, 1947년
브론즈, 135×14.5×35.5cm

할 수 있다. 따라서 의식은 언제나 자신을 넘어서는 운동, 즉 스스로를 비워 내는 기투(企投)이며, 배후에 아무런 '내용'도 남기지 않는다. 의식은 '비반성적'이다. 즉 나는 보는 나를 볼 수 없는 것처럼 말하는 나를 들을 수도 없다. 텅 빈 투명한 의식은 대상에 다다르기 전까진 그 어떤 것도 발견하지 못한다. 그리고 의식의 대상은 대상의 고유한 초월적 특징, 즉 의식 자체의 외부에 존재한다는 특징을 지니고 있다.

이렇듯 의식과 대상이 서로의 밖에 놓이게 되면서 인간은 그의 기투, 즉 그에게 동기를 줄 뿐 아니라 자유를 실행할 장소이기도 한 세계와 하나가 된다. 사르트르가 생각하기에 이런 종합 행위, 즉 세계와의 통일은 내재성의 철학에 대립되는데, 내재성의 철학에서 의식은 늘 자기 거울에 비친 자신을 포착하려 시도한다. 즉 보는 자신을 보려고 하고, 만지는 자신을 만지려고 한다. 사르트르의 주장에 따르면 이런 분석의 시도는 주체를 둘로 나눌 뿐이다. 드니 올리에가 사르트르에 관한 연구서에서 설명하듯이 "주체는 자기 자신을 따라잡을 수 없기 때문에 주체가 자기 자신에 접근할 때마다 스스로 둘로 분리돼야 할 필요가 있다. …… 따라서 자기 자신을 만지는 주체, 즉 자신을 만짐으로써 자신을 분리시키는 주체는 자기 자신과 인접해지며, 자신의 곁에 있는 자신을 발견(그리고 상실)하고, 자신의 고유한 장소를 차지하는 자신의 고유한 이웃이 된다."

따라서 반성적 의식, 분석적 사유, 즉 나 자신이 되는 행위 속에서 나 자신을 포착해 내려는 시도는 언제나 순차적이고 반복적이며, 인접한 부분들을 다 합해야만 생산적이다. 반면 사르트르가 말하는 종합은 인간에게서 인간의 특성을 벗겨 버렸다. 인간은 오로지 세계 내에서 그가 처한 상황과 그를 통일시키는 행위일 뿐이다.

이렇듯 총체화하는 종합에 대한 사르트르의 두 모델은 우선 예술 작품의 통일성과, 그리고 레지스탕스와 리베라시옹이 격렬했던 시기에 일시적이지만 실재했던 단체인 이른바 "융화 집단"이다. 전쟁 이후 자코메티의 조각에서 사르트르는 위의 두 모델을 모두 발견할 수 있었다. 한편, 자코메티는 관람자가 그의 작품에 얼마나 가까이 다가서든 상관없이 5미터나 10미터, 또는 그 이상으로 멀리 떨어져 존재하는 것처럼 보이는 형상을 만들어 냈다.[1] 사르트르의 글에 따르면 "자코메티는 조각상에 상상의 불가분한 공간을 되돌려주었다. 자코메티는 멀리 떨어진 인간을 보이는 대로 조각하려 한 최초의 인물이 되고자 했다." 그리고 그의 조각이 인간으로 지각되는 만큼, 모두 수직적인 것은 적절한 일이다. 왜냐하면 사르트르는 상상을 신체의 휴식과 연결시킨 것과 마찬가지로, 지각은 걷거나 공간을 가로지르거나 행동을 취하는 것과 동등하게 여겼기 때문이다. 자코메티의 초기 초현실주의 작품인 잠든 여인에서처럼 꿈을 꿀 때는 누워 있고 지각할 때는 일어서 있게 되는 것이다.

그렇게 조각돼 그가 속한 지각의 영역에 맞물려 있는 인간은 신체가 자신의 기투와 합일되는 하나의 종합 이외에 아무것도 아니다. 사르트르에 따르면, 동굴벽화 속 실루엣이 "알 수 없는 미래를 그리고 있어서 이런 동작을 이해하기 위해서는 반드시 그 동작의 원인이 아니라 목표(따먹어야 할 딸기, 제거해야 할 가시)를 단서로 삼아야 하는" 것처

럼 자코메티의 조각은 "다수성을 제거시켰다. 석고나 브론즈는 여러 부분으로 나뉠 수 있다. 그러나 걷고 있는 이 여인은 나뉘지 않는 하나의 생각이나 감정에 잠겨 걷고 있다. 이 여인은 전체가 한순간에 나타나기 때문에 부분으로 나눠지지 않는다."

게다가 자코메티의 작품에서는 이런 지각적 통일의 효과에 "융화 집단"의 정서가 덧붙여진다.[2] 사르트르의 주장에 따르면 이 조각의 각 형상은 "상호 주관적 환경 속에서 인간적인 거리를 유지한 채 나타나는 인간을 보여 준다. 인간은 미리 존재해서 나중에 보이게 되는 것이 아니라 타인에 대해 실존하는 본질을 지닌 존재"라는 것이다. 한편, 다른 저술가들에게 그 형상의 고립성과 부동성은 '상호 주관성' 자체를 깨뜨릴 수 없는 분리나 고독, 공포의 상황으로 정의하는 것이었다. 1951년 프랑시스 퐁주는 이렇게 말했다. "인간, 오로지 인간, 실처럼 가늘어진, 폐허의 상황과 참혹한 세계에서, 자신을 찾아 무(無)에서 시작하는, 야윈, 헐벗은, 수척한, 피골이 상접한, 군중 속을 까닭 없이 오가는."

사실 상처와 구속에 대한 이런 관념은 사르트르의 입장보다 덜 낙관적인 실존주의 입장을 대표하는 것이기도 하다. 그런 입장은 미래를 향해 연결돼 있는 참여의 기획에 주목하기보다는, 대신 니체가 "실존의 상처"라고 명명하고 하이데거가 불안이라는 이름으로 말하기도 한 두려움, 즉 '무(無)' 또는 실존의 저편에 놓인 비존재에 대한 공포에 더욱 주목했다. 30년대 초 프랑스에서 하이데거의 『형이상학이란 무엇인가?』가 출간됐을 때 프랑스 문예 아방가르드는 비존재라는 관념이 해방적이고 자극적인 것이라는 사실을 발견했다. 한때 초현실주의자였던 레몽 크노(Raymond Queneau)는 첫 소설 『갯보리』(1933)에 나오는 수위를 "하이데거주의자"로 만들었다. 버터 한 조각을 지그시 바라보며 그 수위는 이렇게 말한다. "버터 덩어리는 모든 것이 아니다. 그것은 언제나 모든 것이 아니었으며 언제나 모든 것이 아닐 것이며, 기타 등등, 기타 등등. 그래서 우리는 이 버터 덩어리가 무한한 비존재에 사로잡혀 있다고 말할 수 있다. …… 이것은 인사말만큼이나 단순한 것이다. 존재하는 것은 존재하지 않는 것이다. 그러나 존재하지 않는 것은 존재하는 것이다. 문제는 비존재가 한편에 있고 존재가 다른 한편에 있는 게 아니라는 점이다. 존재가 존재하지 않음을 아는 비존재가 있을 뿐이다."

사르트르가 보기엔 자코메티의 형상들은 비존재를 얼룩덜룩하고 우툴두툴한 표면들의 함수로 만든 것이었다. 그 표면들은 멀리서 보면 번쩍이는 표현이나 돌출된 가슴으로 보일 수 있지만 가까이서 보면 세부나 모양이 견고하지 않아서 비존재로 하여금 지각을 유발하게 만든다. 그러나 퐁주가 보기에 이 동일한 작품에서 비존재는 "무(無)에서 시작하는 폐허의 상황"이었다. 퐁주가 보기에 감옥은 인간을 '사형집행인이자 희생자'로 못박았고, 벗겨진 표면은 인간을 '사냥꾼이자 사냥감'으로 만들었다.

전쟁 이후 뒤뷔페가 그린 초상과 여인의 신체도 물리적 주변 환경과 통합돼 있었지만 그 상처 입고 유린당한 표면은 지각적 차원의 통일성보다는 인간 주체가 도시 폐허의 굴곡진 표면에 배인 기름 자국

▲ 1946

2 • 알베르토 자코메티, 「걷고 있는 세 인간」, 1948년 브론즈, 72×43×41.5cm

이나 얼룩에 불과하다는 느낌과 관계 있었다. 뒤뷔페는 이 신체 중 하나를 메타피직스(La Métafisyx)라고 명명하면서 하이데거의 물음("형이상학이란 무엇인가?")에서 형이상학적 측면을 축소시키고 '터무니없이 사소한' 것으로 만들었으며, 인간에게 형태적 본질이나 안정적 존재를 부여하기는커녕 그 형태를 공격한다는 목표를 구체화했다. 뒤뷔페는 다음과 같이 썼다. "내 의도는 드로잉이 인물에 어떤 특수한 모양도 허하지 않는 것이며, 반대로 인물이 이런저런 특수한 형태를 갖지 못하게 막는 것이다." 뒤뷔페가 이런 인물을 만들기 위해 동원한 재고 찌르는 듯한 선들은 낙서의 모독적 특성을 적극적으로 지향했기 때문에 신체 전체의 '훌륭한 형태'에 대한 공격을 느끼게 한다. 이런 공격은 생식기(그리고 단지 '부분-대상'으로만 환원된 신체)에 집착하는 낙서에서 매우 공통적으로 나타나는 것이다. 또한 뒤뷔페의 선들은 지적인 의도가 없는 낙서 자국의 반(半)자동적 특성도 불러일으킨다.

뒤뷔페보다 조금 늦게, 전후의 자코메티와 동시대에 등장한 프랑시스 베이컨의 초기 작품에서 인물들은 감옥 같은 곳에 고립돼 있고 그들의 흐릿한 용모는 결코 닿을 수 없는 거리감을 만들어 낸다. 그러

미술과 냉전

1960년 클레멘트 그린버그가 '미국의 목소리'에서 '모더니즘 회화'를 방송했을 때 아방가르드 미술은 미국의 냉전 정치에 합세했다. 당시 냉전 정치는 전후 황폐해진 유럽의 재건에 초점을 맞추고 있었으며 미국에 반공산주의가 생겨나는 데 부분적으로 기여하기도 했다. 60년대 말 미국 정부는 문화자유회의(Congress for Cultural Freedom)를 후원하는 것으로 개인의 자유와 자율성을 증진시켜 전체주의의 위협에 맞서고자 했다. 회의의 구성원에는 그린버그, 잭슨 폴록, 로버트 마더웰, 알렉산더 칼더가 포함돼 있었다. 그렇지만 유럽에 (미국) 모더니즘을 선전했던 주체가 단지 정부만은 아니었다. 뉴욕현대미술관도 미국 미술을 해외에 내보내는 순회전 프로그램을 통해 한몫했고, 《라이프》는 당시 만연하던 "유럽을 위한 무기"라는 구호를 채택했다. 공산당은 군사적인 것만이 아니라 문화적인 것도 '무기'일 수 있음을 인지하고 미국의 추상이 "퇴폐적이고 반동적"이라고 맞대응했다.

자본주의와 공산주의가 전면 대치한 전쟁터인 독일에서, 동독의 면전에 서독의 보상적인 전후 재건을 과시하려는 욕망은 카셀 도쿠멘타(Documenta)라는 국제전의 설립으로 이어졌다. 서독의 동북쪽에 위치한 산업도시 카셀은 소련을 겨냥한 탄도 미사일이 설치된 곳에서 몇 마일 떨어져 있지 않은 곳이었다. 제1회 도쿠멘타는 1945년에 열렸으며, 그 후 4~5년마다 꾸준히 열렸다. 초창기 미국의 출품작들은 팝아트의 찬란한 상업성뿐 아니라 폴록과 여타 추상표현주의자들의 중요성도 강조하는 것이었다.

나 베이컨의 인물들은 자코메티의 무감각한 인물보다 훨씬 표현적이다. 베이컨의 특징적인 인물들은 비명을 지르듯 입을 크게 벌리고 있지만, 눈은 가려져 있고, 얼굴의 옆면은 부식돼 있다. 벨라스케스의 「교황 인노켄티우스 10세 초상」에 기초한 베이컨의 여러 인물들[3]은 언제나 자신이 처한 공간에 짓눌린 것처럼 보인다.

뒤뷔페의 '여인의 신체(Corps de dame)' 연작과 같은 시기에 구상됐음에도 불구하고 데 쿠닝의 '여인들'은 그와 다른 정신세계에 거주하는 듯하다. 해럴드 로젠버그가 "미국의 액션 페인터"라고 이름붙인 일군의 미술가들을 정당화하기 위해 실존주의 이념을 옹호했던 데다, 어쩌면 데 쿠닝이 이 일군의 미술가 중 **가장** 중요한 인물이었는데도 불구하고 말이다. 그렇지만 사르트르를 따르는 로젠버그의 테제는 화가가 미지로의 도약을 감행하면서 스스로를 발견하는 절대적으로 유일무이한 사건을 포함하는 것이었다. 따라서 온전한 종합의 순간인 이런 기투와 지각의 행위는 순간적인 것이기 때문에 반복될 수 없었다. 그 행위 자체가 중요한 것이지, 그 결과(완성품으로 구체화된)는 중요치 않았다.

비록 위와 같은 장황한 수사법이 40년대에 데 쿠닝이 추구했던 즉흥성을 띤 추상회화에 부분적으로 적용될 수 있다고 하더라도 '여인들'과 관련해서는 적절하지 않은 것으로 보인다. 사실 데 쿠닝이 여인의 이미지에 기댄 이유는 그것이 미리 주어져 반복할 수 있는 하나의 고정된 관습이기 때문이라고 힘주어 말한 바 있다. "구성, 배치, 관계, 광선이 제거됐기 때문에 나는 이제 두 개의 눈과 한 개의 코, 입, 목을 그대로 고수하는 것이 낫겠다고 생각했다." 그의 여인들은 홀로 있든 여럿이 있든 그 착상의 핵심부터 반복적인 느낌을 내뿜는다. 그 이유는 아마도 데 쿠닝이 슬그머니 콜라주 기법을 사용해 대중매체에서 치아를 드러낸 미소, 마스카라 화장을 한 눈 같은 형태들을 가져다가, 수차례 반복된 입, 가슴, 음부처럼 신체 표면 전체에 중복적으로 채워 넣었기 때문일 것이다.[4] 데 쿠닝의 여인들은 반복적 성질을 띠며 개별성이 결여돼 있는 팝의 전신이라고 할 수 있기 때문에, 실존주의 미학과 확실한 연관성을 지닌다고 말하기는 어렵다. RK

더 읽을거리

Jean–Paul Sartre, "Fingers and Non–Fingers," translated in Werner Haftmann (ed.), *Wols* (New York: Harry N. Abrams, 1965)
Denis Hollier, *The Politics of Prose* (Minneapolis: University of Minnesota Press, 1986)
Peter Selz, *New Images of Man* (New York: Museum of Modern Art, 1959)
Eva Cockcroft, "Abstract Expressionism, Weapon of the Cold War," *Artforum*, vol. 12, June 1974

3 • 프랜시스 베이컨, 「벨라스케스의 교황 인노켄티우스 10세 초상에 관한 습작 Study after Velázquez's Portrait of Pope Innocent X」, 1953년 캔버스에 유채, 152.7×118.1cm

▲ 1960a

▲ 1960c, 1962d, 1964b

4 • 윌렘 데 쿠닝, 「여인 Woman」, 1953년
종이를 씌운 캔버스에 유채와 목탄, 65.1×49.8cm

리처드 에이브던의 『관찰』과 로버트 프랭크의 『미국인들』이 뉴욕사진학파의 변증법적인 두 항을 이룬다.

20세기의 문화적 재현의 중요한 원동력으로 떠오른 사진은 아방가르드와 일상적인 산업 대중문화 사이의 권력 관계의 변화를 보여 준다. ▲ 이 점은 1928년경 소비에트와 바이마르 아방가르드의 사진 작업과 관련해 잘 알려져 있지만, 제2차 세계대전 이후 뉴욕의 사진에 대해 ● 서는 당시 문화적 맥락이 '미국 회화의 승리'에만 집중돼 있어서인지 연구와 이해가 부족한 편이다.

사진의 두 가문

1955년 에드워드 스타이컨(Edward Steichen, 1879~1973)이 기획한 전후 사진 이데올로기에 대한 블록버스터 전시 〈인간 가족(The Family of Man)〉이 뉴욕현대미술관에서 열렸다. 이 전시에는 도로시어 랭(Dorothea Lange, 1895~1965), 러셀 리(Russel Lee, 1903~1986), 벤 샨(Ben Shahn, 1898~1969), 마거릿 버크 화이트(Margaret Bourke White, 1904~1971) 등 미국의 사회적 다큐멘터리 사진가들과, 리젯 모델(Lisette Model, 1901~1983), 헬렌 르빗(Helen Levitt, 1913~2009), 시드 그로스먼(Sid Grossman, 1913~1955), 로이 데카라바(Roy DeCarava, 1919~2009), 리처드 에이브던(Richard Avedon, 1923~2004), 다이앤 아버스(Diane Arbus, 1923~1971), 로버트 프랭크(Robert Frank, 1924~), 루이스 포러(Louis Faurer, 1916~2001) 등 이후 뉴욕사진학파에서 중심 인물로 부상하게 될 사진가들이 대거 포함돼 있어서, 여러모로 아방가르드 사진과 대중의 관계, 그리고 미국 사진가 두 세대 간의 관계를 조명하는 자리였다.

뉴욕사진학파의 첫 번째 그룹은 필름 앤드 포토 리그(Film and Photo League, 1928년 창설)에서 등장했다. 1936년 여기에서 떨어져 나온 포토 리그(Photo League)는 사진이 진보적인 사회정치 세력과 연합하기를 희망했다. 그러나 전후에는 대부분의 뉴욕 사진가들이 패션과 광고 일을 하면서 자본주의 소비문화와 관련된 작업을 했다. 30년대에는 공 ■ 공사업진흥국(WPA)과 농업안정국(FSA)의 프로그램에서 나온 사회적 다큐멘터리가 책이나 잡지를 통해 보급했는데, 마가렛 버크 화이트와 작가인 어스킨 콜드웰(Erskine Caldwell, 1903~)의 『너는 그들의 얼굴을 보았다(You Have Seen Their Faces)』(1937), 베레니스 애보트(Berenice Abbott, 1898~1991)의 『변하는 뉴욕(Changing New York)』(1939), 도로시어 랭과 경제학자 폴 슈스터 테일러의 『미국 추방(An American Exodus)』(1939), 워커 에번스(Walker Evans, 1903~1975)와 제임스 애지(James Agee, 1909~1955)

의 『이제 유명한 사람들을 찬양하자(Let Us Now Praise Famous Men)』(1941) 같은 책들이 있었다. 이와 대조적으로 《보그(Vogue)》,《하퍼스 바자(Harper's Bazaar)》,《라이프》같은 전후의 화보 잡지들은 영화와 텔레비전과의 경쟁에서 생존하기 위해 발버둥 쳤다.

알렉세이 브로도비치(Alexey Brodovitch, 1898~1971)는 1934년 《하퍼스 바자》의 아트 디렉터를 맡은 이래 뉴욕사진학파의 형성을 주도한 인물이다. 백러시아계 장교였던 브로도비치는 볼셰비키가 권력을 잡자 소련을 떠나 파리로 향했다가, 1930년 미국으로 건너왔다. 그는 잃 ▲ 어버린 차르 제국 문화에 대한 향수와 세르게이 댜길레프의 발레 뤼스처럼 화려했던 지난 문화가 가진 고상한 취향에 대한 욕망을 품고 있었다. 귀족적이고 고상한 스타일이 미국 소비문화의 저속함을 가릴 수 있으리라는 브로도비치의 바람 이면에는 패션이 계급적 경계(부르디외가 말한 '구별짓기')를 흐리게 할 수 있다는 기만적 환상이 자리 잡고 있었다. 이 사회적 선망은 새로운 중산층의 구매력을 자극했다. 브로도비치는 20년대 파리에서 접한 아방가르드의 급진성을 새로 떠오르는 대중문화의 지배에 봉사하도록 속물스럽게 이용했다. 이런 맥락에서 1930년이라는 이른 시점에 그는 다음과 같이 썼다.

> 오늘날의 광고 미술가들은 새로운 제시 방법을 찾는 재능 있는 숙련공에 그쳐서는 안 된다. …… 그는 소비자-관람자와 군중의 취향, 열망, 습관을 알아차리고 예측할 수 있어야 한다. 현대의 광고 미술가들은 선구자이자 지도자이며, 군중의 일상적이고 조악한 취향에 맞서 싸워야 한다.

1945년 뉴욕에서 출판된 브로도비치의 첫 사진집이자 유일한 사진집 『발레(Ballet)』[1]는 에드윈 덴비(Edwin Denby)의 글과 함께 발레 뤼스의 아름다운 유물에 고결하고 애상 어린 경의를 표하고 있다. 크리스토퍼 필립스가 명쾌하게 지적했듯이, 그가 유일하게 사진가로 참여한 이 책은 "흥분되는 일인 동시에 그만큼 뇌리를 떠나지 않는 일이다. …… 사실상 이런 찰나적인 형태와 예기치 못한 변형들이 궁극적으로 제시하는 것은 기억 자체의 만화경이다."

뉴욕사진학파의 첫 번째 책인 『발레』는 사진이 사회정치적 기록으로 기능할 수 있다는 20세기의 기대와 달리, 사라져 가는 19세기 엘

▲ 1929, 1930a, 1935 ● 1947a, 1949a, 1960b ■ 1936 ▲ 1919

1 · 알렉세이 브로도비치, 『발레 Ballet』의 한 페이지, 1945년

리트 부르주아 문화를 멜랑콜리하게 소환했다. 브로도비치는 이미지가 덧없는 것만큼 이 오마주도 부질없다는 것을 알고 있었다. 즉 엘리트 문화의 기억을 전달하기 위해 사진은 점점 더 강렬해지는 스펙터클의 문화의 요구에 굴복해야만 했다.(이 사진집이 영화적인 구도를 사용했다는 점, 그리고 무용수의 신체보다는 사진의 기술적 효과에 초점을 맞추고 있다는 점에서 분명하게 드러난다.) 이후 브로도비치는 사진을 그만두고 사진가들을 위한 아트 디렉터나 스승으로 활동하면서 사진 매체를 사회적 다큐멘터리에서 제품 선전물로 전환하는 데 지도적인 역할을 담당했다.

《USSR》부터 《하퍼스 바자》까지

머지않아 "20세기의 전형적인 그래픽 디자인 잡지"라고 불리게 될 것을 구상하던 1949년, 브로도비치는 광고를 위한 세련된 산업 무기를 얻기 위해 피카소에서 폴록에 이르기까지 많은 아방가르드들의 전략을 재정립했다. 이미지 크기의 극단적인 변형, 근접 촬영에서 원거리 촬영으로의 영화적 전환, 양쪽으로 펼친 면에 몽타주한 이미지 등, 그가 《포트폴리오 매거진(Portfolio Magazine)》과 《하퍼스 바자》에서 보여 준 전형적인 레이아웃은 『발레』의 파노라마 비전을 능가했다. 역설적이게도 브로도비치는 《보그》의 아트 디렉터이자 러시아 이민자인 그의 동료 알렉산더 리버먼(Alexander Liberman)이 그랬던 것

▲ 처럼, 스탈린 정부의 선전 출판물을 위해 엘 리시츠키나 알렉산드르 로드첸코 같은 러시아 미술가들이 제작한 《건설 중인 USSR(USSR in Construction)》 같은 잡지에서 그래픽 및 사진 전략을 끌어왔다. 브로도비치는 전시 디자인이라는 새로운 영역에서 에드워드 스타이컨이 얼마 전에 이룩한 것을 미국 잡지 디자인의 영역에서 달성하게 된다.

● 〈1942년, 승리에 이르는 길(The Road to Victory in 1942)〉전(헤르베르트 바이어와 공동 기획)에서 20년대의 소비에트 사진전의 전시 디자인을 되살린 스타이컨은, 전시 디자인이라는 이 새로운 장르를 〈인간 가족〉전(건축가 폴 루돌프와 공동 기획)에서 가장 미국적인 방식으로 도입했다.

브로도비치의 유산은 그의 제자였던 에이브던과 어빙 펜(Irving

Penn, 1917~2009)으로 이어졌다. 그들은 브로도비치가 1933년부터 가르쳤던 필라델피아 미술관 부속 산업미술학교와 1941년부터 가르쳤던 뉴스쿨(New School for Social Rearch, 1928년부터 50년대 매카시즘하에서 폐지되기까지 필름 앤드 포토 리그의 본거지였다.)의 전설적인 디자인 연구소(Design Laboratory)에 다녔다. 디자인 연구소의 다른 학생으로는 다이앤 아버스, 이브 아놀드(Eve Arnold, 1912~2012), 테드 크로너(Ted Croner, 1922~), 솔 라이터(Saul Leiter, 1923~2013), 리젯 모델, 한스 나무스, 벤 로즈(Ben Rose, 1916~1980), 게리 위노그랜드(Garry Winogrand, 1928~1984)가 있다. 펜과 에이브던은 《하퍼스 바자》의 브로도비치에게 첫 사진 주문을 받았으며, 이후 펜은 브로도비치의 최대 맞수인 《보그》의 알렉산더 리버먼과 협력했다. 리버먼은 뉴욕사진학파의 매개 변수를 이렇게 정의했다.

당시는 성장하고 있던 현대의 괴물, 잡지를 살찌울 새로운 시각적 자극을 갈망하고 있었다. 펜과 《보그》의 주요 편집자들은 자신들이 살고 있는 시대가 매우 특수하고 역사적인 시기라는 것을 감지하고 있었다. …… 40년대 초반은 전쟁과 대학살이라는 비극이 있었던 격정적인 변화의 시기였다. 전쟁 중에는 뉴욕 문화의 새로운 출발, 즉 과거뿐 아니라 끔찍한 현재까지도 백지 상태로 만들어 버리려는 생각이 존재했다. …… 한편 펜의 새 비전과, 새롭게 탈바꿈할 준비가 된 위대한 미국인들과는 기묘하게 통하는 부분이 있었다. 유럽과 태평양에서 벌어지고 있는 전쟁과 미국의 패션 덕에 《보그》는 새로운 시대를 선포했다.

미국 다큐멘터리 전통의 사회정치적 유산에 머물러 있던 뉴욕사진학파의 그 누구보다도 (특히 필름 앤드 포토 리그에서 등장한 이들보다도) 에이브

▲ 던과 펜은 전후 세대 사진의 논제들은 구체화했다. 워커 에번스는 젊은 사진가들을 존중하고 독려했음에도 불구하고 이들 세대의 표적이 됐다. 예를 들어 리처드 에이브던은 전혀 관련이 없는 두 사진가를 역사적으로 엮어 다음과 같이 그릇된 설명을 하고 있다.

나는 워커 에번스를 좋아하지 않았으며 지금도 그렇다. 나는 그의 작업이 지루하고, 값비싸며, 공허하고, 감정이 없는 시스템이라고 생각했다. 나는 워커 에번스와 그의 카메라에 대해, 그리고 앤셀 애덤스와 그의 카메라에 대해 조롱하곤 했다. 나는 울타리의 말뚝이나 적색 목재 앞에서 빛이 적당해질 때까지 기다리는 일 따위에서 소위 사회성이라 할 만한 것을 보지 못했다.

에이브던의 가까운 친구이자 맞수였던 다이앤 아버스도 1971년 뉴욕 현대미술관에서 열린 워커 에번스의 회고전을 두고 비슷한 반응을 보였다.

처음에 나는 완전히 감탄하고 말았다. 마치 사진가가 있는 것 같았다. 그것은 너무도 무한하고 신선했다. 그러나 세 번째 보았을 때 나는 그것이 얼마나 지루한지 깨달았다. 그가 찍은 대부분의 것들을 참을 수 없었다.

▲ 1921b, 1926, 1928a, 1935　● 1923　　　　　▲ 1936

무기에서 스타일로

리처드 에이브던의 첫 번째 책 『관찰(Observations)』(1959)은 언뜻 보기에는 초기 워홀적 원칙에 따라 미디어의 유명 인사들을 찍은 것 같은 초상 사진집이었다. 작가 트루먼 커포티(Truman Capote, 1924~1984)가 글을 썼고, 브로도비치가 특유의 양식화된 신고전주의적 보도니 서체와 미국적 정체성을 새롭게 확인하는 빨강, 하양, 파랑으로 책 케이스를 꾸몄다. 『관찰』은 사진의 새로운 임무를 다음과 같이 제시했다. 첫째, 정치적 의제에서 사회 공동체에 대한 모든 관심이 사라졌듯이 사진도 대중문화와 30~40년대의 사회경제적 주제들로부터 완전히 분리돼야 한다. 둘째, 미국 사진은 이제 산업 자본주의를 사는 대중 주체의 일상을 재현하기보다는 문화 산업의 스펙터클화된 스타 주체를 묘사해야 한다. 신기루 같은 주체와 상품 대상 사이를 중개하는 역할을 하면서 사진은 대중 주체가 상실한 주관적인 경험을 보상할 대체물을 갖도록 강요했다. 에이브던의 가장 유명한 기법 중 하나는 피사체를 흰 배경 앞에서 촬영한 후 프레임으로 구획되고 번호가 매겨진 밀착인화지에 인화하는 것이었다. 이는 자기 지시성이라는 측면에서 모더니즘과 비슷하지만, 사진가의 브랜드화된 정체성과 사진 제작 자체를 사진의 실질적인 **주제**로 전면에 내세우는 것이었다. 더욱 중요한 점은 사회관계와 생산이 일어나는 실제적인 공간(도시 또는 시골, 일 또는 여가, 공적 또는 사적 공간)으로부터 주체를 물리적으로 분리시킴으로써 스타 주체 숭배에 필요한 어마어마한 시각성을 사진에 부여했다는 점이다. 어빙 펜은 1960년 브로도비치 스타일로 디자인한 그의 첫 사진집 『보존된 순간들(Moments Preserved)』을 출간했다. 에이브던과 마찬가지로 그는 스펙터클한 이미지를 원칙으로 하면서 초상 사진을 자신의 패션 사진 다음가는 주된 '예술' 장르로 삼았다. 광고에 정물 사진을 사용하는 것이 펜의 작업에서 꾸준히 나타나는 특징인데, 여기서는 과일이나 꽃마저도 상품 미학을 위해 기능한다. 30년 ▲ 대 마술적 리얼리즘(신즉물주의와 초현실주의의 혼합)에서 힌트를 얻은 펜은 신고전주의에 남아 있는 엄격함과 절제를 활용하여 화장품 용기같이 세속적인 물질들을 마치 영적 대상인 양 광채가 나게 만들었다.

뉴욕사진학파의 또 다른 흐름은 사회정치적 현실에 깊이 관여한 이전의 사진 작업들을 한층 더 강조했다. 1938년 나치를 피해 파리에서 이주한 여성 작가 헬렌 르빗과 리젯 모델은 제2차 세계대전 이후 이런 경향의 작업을 했는데, 이들은 모두 문화정치 영역에서 활동한 적이 있었다. 20년대 후반 소비에트 모델을 따른 필름 앤드 포토 리그에 가담했던 르빗은 영화와 사진을 공적으로 접근 가능하고 정치화된 문화 작업으로 이해하려 했다. 그럼에도 불구하고 르빗의 사진은 처음에는 앙리 카르티에-브레송(Henri Cartier-Bresson, 1908~2004)의 일화적인 초현실주의 사진과 워커 에번스의 다큐멘터리 리얼리즘 사이에서 정지한 듯 보인다. 카르티에-브레송의 "결정적 순간" 이론이 의미하는 것은 우연한 만남과 초현실적 배치야말로 주체가 독립적이고 자기 긍정적인 독특한 형태에 접근할 수 있는 분명한 증거라는 점이다. 이에 반해 워커 에번스의 다큐멘터리 리얼리즘은 사회적 소통과 정치적 책임 사이의 연대를 포기할 수 없다는 견고한 신념을 보여

▲ 1924, 1925b, 1929, 1930a, 1930b, 1935

준다. 그러나 두 가지 입장 모두 지속할 수 없다는 점이 분명해지자, 르빗은 사진의 다큐멘터리적인 능력이 소멸하고 있음을 보여 주기 시작했다. 그녀는 어린이들의 연극적인 세계로 후퇴한다.[2] 거기서 그녀는 진정한 주체성의 마지막 차원을 보았고, 책임을 지지 않아도 되는 공간에서 활동하면서 이제는 명백해진 사회관계의 소멸에 대항하여 미래 공동체에 대한 이상적인 전망을 작동시켰다.

르빗에게 빚지고 있는 로이 데카라바도 카르티에-브레송과 워커 에번스로부터 이중의 영향을 받았다. 데카라바의 사회적 다큐멘터리는 정치, 사회 변동의 보편적 법칙을 다루는 것에서 특수한 사회 집단을 재현하는 것으로 바뀌었다. 특히 랭스턴 휴스와 협업한 「인생의 달콤한 파리잡이 끈끈이(The Sweet Flypaper of Life)」는 할렘의 흑인 가족의 삶에 초점을 맞춰 가족 구성원 중 가장 연장자인 할머니의 시점에서 자전적으로 서술된다. 일인칭 화자의 내러티브는 발화자의 문화의 개별적 독특함뿐 아니라 주체가 대표하고 있는 계급과 인종의 차이를 강조해 준다. 이것은 억압적인 인종차별주의자의 규제와 체제에 의해 강제된 것일 뿐 아니라, 반(反)동일시의 제스처 속에 자발적으로 채택된 것이기도 하다. 그녀는 다양한 가족 구성원을 도입하고, 클로즈업, 미디엄 쇼트, 롱 쇼트 사이를 교차하는 이미지를 연속적으로 배열하는 식으로 다큐멘터리의 영화적 흐름을 흉내 내는 한편, 내러티브와 다큐멘터리라는 대립적인 사진 전통을 균등하게 강조한다.

할렘의 사회적 삶의 '정상성'을 강조하는 동시에 가족 내러티브를 상세히 설명하는 데카라바의 작업은 남부 시골의 흑인들을 무작위로 기록한 제임스 애지나 워커 에번스의 작업과 다른 것이었다. 일인칭 시점의 이야기체 설명으로 사진을 고정시키고 한 가족의 다큐멘터리적인 이미지를 강조하는 데카라바는 주체과 그들의 공동체에 공간적이고 사회적인 토대와 매개적인 감각을 부여함으로써, 초기 다큐멘터리 사진이 갖는 추상적인 보편화의 문제를 재정의했다. 따라서 「인생의 달콤한 파리잡이 끈끈이」는 30~40년대의 사회적 다큐멘터리 사진이 보여 주는 정치적인 보편성과 다르다는 점에서 후퇴한 것처럼 보일 수 있다. 그러나 4년 후에 나온 『관찰』 같은 사진집에서 보

2 · 헬렌 르빗, 「뉴욕 New York」, 1940년경
실버 젤라틴 프린트

1950–1959

이는 아노미의 보편성에 공개적으로 반대한다는 점에서는 앞으로 나아갔다고 볼 수 있다. 데카라바의 사진에서는 보편적인 아노미 상태에서 벗어난 공간에 사회적으로 뿌리박고 있다는 안정감이 느껴지는데, 이것은 그의 주체에 대한 신중한 묘사와 사진의 색조를 통해 가장 잘 전달된다. 데카라바는 흑백사진의 극단적인 색조를 통해 정체성에 대한 강렬한 은유를 드러냄으로써 인종차별적인 색을 사회적 연대를 위한 토대로 변화시켰다. 이것은 20세기 사진가 중 누구도 이루지 못한 것이었다.

캐리커처에서 반초상 사진으로

리젯 모델은 1932년 그녀의 첫 번째 작품을 프랑스 공산당 잡지인
▲《르가르(Regards)》(바이마르 독일에서 나온 빌리 뮌젠베르크의 《아이체》와 비견된다.)에 실었다. 그녀는 프롬나드 드 앙글레(영국인 거리)를 한가하게 거니는 부르주아의 이미지를 악의적이고 역설적인 태도로 포착하고 표제를
● 붙여서 19세기의 오노레 도미에나 20세기의 조지 그로스의 가장 공격적인 캐리커처에 필적하는 이미지를 만들었다. 풍자적인 삽화나 캐리커처의 맥락에서 사진이 사회 비판이나 풍자의 역할을 다시 수행하게 된 것은 바람직해 보이는데, 특히 20~30년대 유럽의 진보적인 미술가와 작가들이 탐구했던 대중문화가 갖는 소통의 측면이 모더니즘에 의해 점점 사라져 가는 시점에서는 특히 더 그랬다. 이들 이전에는 도미에, 폴 가바르니, 장자크 그랑빌 같은 캐리커처 화가들이 서로 다른 공공의 문제에 관여했을 뿐 아니라, 분배의 문제에 대해 다뤘다.

모델은 매혹적인 미디어가 아닌 거리에서 사진의 대상을 찾았다. 맨해튼의 룸펜 프롤레타리아를 찍은 이미지에서 보이는 그로테스크한 사실성은 에이브던과 펜의 스펙터클화된 주체성과 날카롭게 대조된다. 사회적 일탈자, 복장도착자, 거지, 취객[3]을 담은 그녀의 반초상(counterportrait)은 주변화된 사회적 낙오자들을 조명하고 있는데, 이는 이들의 비참한 운명을 낭만화하거나 보기 좋은 것으로 격상시키려는 것이 아니라 점점 스펙터클과 소비에 동화하는 상황에 처한 주체의 내적 부적응을 강조하려는 것이다.

사진 장르로서 반초상은 이미 30년대부터 나오기 시작했다. 이는 로버트 프랭크, 게리 위노그랜드 같은 2세대 사진가들의 작업에서 두드러졌고, 특히 1956년 모델의 가르침을 받았던 다이앤 아버스에게서 잘 나타난다. 그러나 반초상 사진의 주체는 더 이상 프롤레타리아
■ 계급이나 붕괴하는 부르주아 주체(아우구스트 잔더의 『시대의 얼굴』처럼)가 아니라 전후 미국사에서 증가한 계급적 불평등이 초래한 무관심과 방기의 사회 원칙 아래 괴기스럽게 변모한 주체성의 이미지들이다.

1938년 뉴욕으로 이주한 직후 모델은 가장 주목할 만한 사진들을 제작했다. 가게 창문에 비친 이미지로 공간 유희를 했던 아제의 주제를 부활시킨 그녀는 신체의 파편들을 그것이 반사된 창문 표면 위에서 이어 붙였다. 발견된 몽타주와 마찬가지로 이 이미지들은 신체의 파편과 물신을 고도로 압축된 사진적 재현으로 묘사하고 있는데, 이는 주체가 접근할 수 있는 유일한 공간으로 보인다.

우셔 펠리그(Usher Fellig, 1899~1968)는 열 살 때 지금은 폴란드 영토

3 · 리젯 모델, 「새미의 술집, 뉴욕 Sammy's Bar, New York」, 1940년
실버 젤라틴 프린트

가 된 즐로체에서 미국으로 건너와 이름을 위지(Weegee)로 바꾸었다. 여러모로 모델의 대척자이자 경쟁자였던 그는 《하퍼스 바자》의 브로도비치에게 가서 이 잡지가 모델의 사진을 이미 충분히 출판했으니 이제 자신의 사진을 실을 것을 강력하게 주장했다. 이와 같은 노골적인 경쟁 성향은 그가 조국으로 선택한 국가의 일상적인 행동 구조에 대한 이해에서 힌트를 얻은 것이다. 위지의 첫 번째 책인 『벌거벗은 도시(Naked City)』(1945)는 발터 벤야민이 1934년 아제의 사진에서 나타난 장소를 진단한 것처럼 의도적으로 사진의 새로운 사회적 관계와 장소를 찾아냈다. 그것은 범죄 현장이었다. 『벌거벗은 도시』는 이제 사진의 존재를 정당화시킬 수 있는 것은, 바로 영화에서처럼(역설적으로 1948년 『벌거벗은 도시』라는 영화가 위지의 책에 영감을 받아 나왔다.) 스펙터클하게 작동하는 도상학, 시간성, 촬영지라는 점을 통찰력 있게 제시했다.
▲ 루이스 하인에서 농업안정국에 이르기까지 활동가들의 항의나 개입까지는 아니더라도 부분적으로는 사회적 다큐멘터리로서 기능해 왔던 사진은 이제 사회 생활의 무질서한 상황에 대한 주요 관용구로서 범죄와 사건을 기록한다. 위지의 사진은 다큐멘터리 사진가가 가졌던 연민과 정치적인 책임이 타자(사고의 희생자이건 사회 질서에서 패배한 적, 즉 범죄자이건 간에)의 고통을 응시하려는 냉정한 관음증과 가학적인 시선으로 변질되는 지점을 표시한다. 또한 위지는 짐 다인, 클래스 올덴버
● 그, 앤디 워홀 등 60년대 초 미술가들과 같은 노선을 걸었는데, 이들은 임의적인 질서와 그 붕괴의 힘이, 사회관계를 단순히 사고나 명백

4 • 위지, 「코니아일랜드 해변 Coney Island Beach」, 뉴욕, 1940년
실버 프린트

5 • 다이앤 아버스, 「일란성 쌍둥이, 뉴저지 로젤 Identical Twins, Rozel, New Jersey」,
1967년 실버젤라틴 프린트

한 파국으로 형상화하는 데 미학이 수렴될 수밖에 없다는 점을 인식하고 있었다. 『벌거벗은 도시』에서 가장 충격적인 작품 중 하나는 코니아일랜드에서 수영하는 사람들을 찍은 사진이다.[4] 30년대의 정치적으로 각성된 대중의 이미지는 여기서 레저 문화의 무뇌아로 나타난다. 이런 이미지는 분명 1955년 스타이컨의 『인간 가족』의 마지막 페이지에 영감을 주었는데, 여기 실린 팻 잉글리시의 《라이프》지 사진은 더욱 훈련된 대중인 영국의 구경꾼들을 찍음으로써 공공영역에 대한 한때의 급진적인 개념을 더욱 설득력 있게 무력화시키고 있다.

1947년 파리에서 뉴욕으로 건너온 스위스 출신의 로버트 프랭크는 전후 뉴욕 사진에 다른 과제를 제시했다. 원래 그는 동료들과 비슷한 과정을 밟았으나(브로도비치의 《하퍼스 바자》에서 일했고, 《맥콜》의 패션 사진을 찍었으며 일찍이 스타이컨의 관심을 끌어 〈인간 가족〉전에 그의 사진 여섯 점을 출품했다.) 점차 워커 에번스와 교류하면서 작업하게 된다.(워커 에번스는 브로도비치와 함께 프랭크가 1954년 구겐하임 연구 장학금을 받도록 도왔다.) 프랭크는 미국 대륙 횡단 여행을 하면서 미국 다큐멘터리가 남긴 주제와 방법을 숙고한 끝에 『미국인들(The Americans)』이라는 책을 냈다.(1958년 파리에서 'Les Américains'이라는 제목으로 처음 출간된 후 이어서 1959년 뉴욕에서 출간됐다.) 이 책은 제목에서부터 워커 에번스의 유명한 책 『미국의 사진들』에게

경의를 표하고 있다.

18세기에 이탈리아 그랜드 투어가 그랬던 것처럼 미국 도로 여행은 유럽인들에게 선망의 대상이었다. 프랭크에게 이 여행은 그가 이주한 새로운 나라의 사회정치적 경향, 가 본 적이 없는 길, 저 앞에 펼쳐진 길에 대해 설명해 주었다. 83개의 사진을 실은 『미국인들』은 여러모로 테오도어 아도르노의 『미니마 모랄리아(Minima Moralia)』(1946)와 비교된다.(이 책 역시 미국 문화를 미래의 파노라마로 보았다.) 이들은 전체주의로 인해 주체성이 파괴되고 대학살이 자행된 유럽에서 최근 떠나온 프랭크가 본 것을 설명하고 있을 뿐 아니라 전후에 등장한 최강대국에서 펼쳐질 사회관계와 주체성의 미래에 대해 탐구하고 있다. 『길 위에서(On the Road)』의 작가인 비트 시인 잭 케루악이 미국판 서문을 쓴 『미국인들』은 이발소나 실내 등을 다룬 이미지에서 워커 에번스에게 경의를 표하는 동시에 기존 다큐멘터리 사진이 투명하게 접근할 수 있다고 착각했던 사회관계들과 정치 조직이, 자동차 여행과 미디어 소비의 기호 시스템 속으로 숨어 버렸음을 보여 준다. 그럼에도 불구하고 적어도 넉 점의 사진은 여전히 노동자를 다루고 있다. 컨베이어 벨트 앞에 선 노동자들을 찍은 프랭크의 사진은 브로도비치가 15년 전에 찍은 발레 뤼스 사진처럼 흐릿하다. 그러나 프랭크의 경우 뿌연 장치는 과거에 대한 몽롱한 환상을 불러일으킨다기보다 사진이 사회관계에 접근할 수 있는가에 대한 의구심을 보여 준다.

그리고 아마 더욱 중요한 것은 프랭크가 50년대 미국에서 접한 경직된 인종차별에 대한 관찰일 것이다. 『미국인들』은 관조적인 동시에 사진이 여전히 정치적 계몽과 사회적 변혁의 수단이 될 수 있다는 다큐멘터리적 충동을 보여 준다. 프랭크의 중심 모티프들은 분명 진단적인 측면이 있는데, 예를 들어 미국 국기[6], 자동차, 미디어 문화의 테크놀로지(극장, 텔레비전 세트, 주크박스)를 반복해서 중심에 놓음으로써 점차 지배력이 커지고 있는 미국 소비문화와 아노미 사회를 형성하는 힘이 무엇인지 보여 준다. 프랭크는 유럽에서 갓 이주해 온 이민자의 경의에 찬 눈으로 미국이라는 신세계를 응시할 뿐 아니라, 충격 어린 눈으로 앞으로 일어날 일들을 응시하는 듯 보인다.

다이앤 아버스의 경력은 뉴욕학파의 모든 모순들을 구체화시켜 보여 줄 뿐만 아니라 뉴욕학파의 가장 중요한 사진가로서 그 역사를 마무리한다. 베레니스 애보트와 알렉세이 브로도비치 밑에서 잠깐 동안 수학한 후에 그녀는 남편 앨런 아버스와 함께 50년대 초 패션 사진을 찍었다. 1956년 패션을 버린 그녀는 리젯 모델의 강의를 듣고 "자기 자신이 되기 위한 용기"를 찾았다. 앨런 아버스는 "그것은 리젯 때문이었다. 세 번의 학기를 듣고 나서 다이앤은 사진가가 됐다."라고 말했다. 대중 주체와 스타 주체 간의 변증법에서 본다면 혹자는 아버스를 에이브던과 (그녀보다 5살 연하인) 워홀 모두의 대척자인 20세기 최초의 '저주받은 사진가'라고 말할 것이다. 아버스도 일찍이 자신의 입장을 이렇게 천명했다. "영화 스타의 팬보다는 괴물의 팬이고 싶다. 영화 스타는 그들의 팬을 질리게 하지만 괴물은 그들에게 정직한 관심을 가져 주는 이들을 정말로 사랑하기 때문이다." 아버스는 모델의 사진적 리얼리즘을 자신이 1950년에 접한 주체성의 유형학적 기록에

6 • 로버트 프랭크, 「7월 4일 - 제이, 뉴욕 Fourth of July - Jay, New York」, 『미국인들』 중 43번, 1955~1956년

▲ 위치시켰다. 이것은 아우구스트 잔더가 『시대의 얼굴』에서 바이마르 사회를 체계적으로 묘사하면서 발전시킨 것이다. 그녀는 아웃사이더[5]의 우주를 구축한 사진을 통해, 잔더의 실증주의적 사회학적 낙관론과 주체를 고립시키고 스펙터클화하는 에이브던의 기법들을 동시에 전복한다. 그녀의 우주는 계급이나 직업에 따라 정렬되지도, 대리적인 이미지로서 피사체가 갖는 유혹에 의해 정렬되지도 않는다. 그것은 그들의 비참한 사회적 고립이 소비주의 대중 주체의 원칙에 동화되지 않았음을 증명하는 정도에 따라 정렬된다. 피사체에 대한 그녀의 연대감은 동정에서 나오는 것이 아니라 주체 형성 과정에서의 연약함과 계속되는 파괴의 비극적인 결과에 대한 한층 복잡한 이해에서 나온다. BB

더 읽을거리
Max Kozloff, *New York: Capital of Photography* (New York: Jewish Museum; and New Haven and London: Yale University Press, 2002)
Jane Livingston, *The New York School: Photographs 1936–1963* (New York: Stewart, Tabori, and Chang, 1992)
Janet Malcolm, *Diana and Nikon: Essays on Photography* (New York: Aperture, 1997)
Elisabeth Sussman, *Diane Arbus: Revelations* (San Francisco: San Francisco Museum of Modern Art; and New York: Metropolitan Museum of Art, 2003)

▲ 1935

1959ₑ

리우 데 자네이루에서 「신구체주의 선언」이 일간지 《호르날 두 브라질》의 두 페이지에 걸쳐 발표된다. 이로써 당시 널리 퍼져 있던 기하 추상의 합리주의적 해석이 현상학적 해석으로 대체된다.

▲ 일본의 구타이 그룹을 예외로 한다면, 50년대 일어났던 브라질의 신구체주의 운동만큼 중심과 주변의 변증법을 잘 보여 주는 미술 운동도 없을 것이다. 수십 년 동안 이 두 미술 운동은 오늘날의 미술 생
● 산을 특징짓는 세계화 현상을 예감하게 했다. 이 두 가지 아방가르드 미술 운동은 다음과 같은 중요한 차이점이 있다. 즉 구타이 그룹은 자신들이 모방하고 있었던 서구(특히 미국) 모델을 창조적으로 오독했던 반면, 신구체주의 그룹은 그들이 고심했던 서구(특히 유럽) 미술에 대해 의도적으로 반박했다. 이는 다음과 같이 대리(by proxy) 반박됐다. 신구체주의의 공식적인 표적은 이미 그 이름이 명확하게 말해 주는 것처럼 자신들이 초기에 속했던 그룹인 구체주의(Concretos)였다. 그러나 그들의 진정한 적수는 사실 자신들이 한때 열렬히 받아들였으나 이후 과격하게 거부했던 기하학적 추상미술의 특정 분파였다.

당시 미술가들 사이에서 벌어졌던 신랄한 논쟁을 이해하기 위해서는 역사적인 맥락을 이해할 필요가 있다. 역사가들은 제2차 세계대전 이후 50년대 내내 독특했던 브라질의 사회정치적인 분위기를 매우 상세하게 묘사해 왔다. 즉 그곳에는 전쟁 이전의 식민지 종속이 남긴 모든 잔재를 청산하고자 하는 전면적인 노력들이 있었고, 1956년 수도 브라질리아 건설 계획을 위한 전례 없는 입찰 경쟁 사례가 말해 주듯이 잠재력에 대한 확신이 곳곳에 배어 있었다. 유토피아에 가까운 이런 열정은 문화 전선에서도 대단했으며, 이러한 흥분은 리우 데 자네이루와 상파울루 사이의 경쟁으로 더욱 증폭됐다. 이 두 도시는 국제적인 문화 허브를 꿈꾸며 빠르게 성장하고 있었고, 브라질은 지역주의로부터 벗어나고 있었다. 특히 미술에서 이러한 경향이 분명하게 나타났다. 1947년 상파울루 미술관이 세워졌고, 그 다음 해에는 리우 데 자네이루 현대미술관이, 그리고 1949년에는 상파울루 현대
■ 미술관이 건립됐다. 1948년 알렉산더 칼더의 전시로 리우 데 자네이
◆ 루 현대미술관이 유명해졌고, 1950년 막스 빌 회고전으로 상파울루 미술관 또한 유명세를 탔다. 1951년에는 상파울루 현대미술관이 조직한 제1회 상파울루 비엔날레가 개최됐고, 막스 빌은 조각 부문에서 최고상을 받았다.

40년대 후반과 50년대 초반, 칼더는 젊은 비평가 마리우 페드루사(Mario Pedrosa, 이후 신구체주의 미술가들의 열렬한 후원자가 되었다.) 덕분에 브라질 미술계에서 매우 중요한 위치를 차지하고 있는 듯 보였다. 칼더

는 그룹전에 자주 등장했고, 1953년 상파울루 비엔날레를 위해 오스카 니마이어(Oscar Niemeyer)가 디자인한 새로운 국가관에서 대규모 회고전도 열었다. 당시 이처럼 칼더의 작품들을 자주 볼 수 있었음에도 불구하고, 브라질 아방가르드 예술의 기폭제 역할을 한 것은 칼더가 아니라 빌의 작품들이었다. 칼더의 기발한 모빌 조각보다 스위스 미술가인 빌의 극단적 합리주의가 리우와 상파울루의 젊은 화가와 조각가들에게 더욱 인기 있었다는 사실이 처음에는 좀 의아하게 느껴지기도 하지만 막상 더 생각해 보면 그다지 놀라운 일은 아니다. 빌의 구체미술 프로그램은 그야말로 프로그래밍이 전부였다. 사전에 미리 신중하게 설계된 계획과 이 계획의 열매를 수확하는 것이다. 이 작업의 에토스는 바로 계획성에 있었다. 대부분의 정부 각료들과 엘리트 집단들이 사회와 문화 그리고 도시를 **계획**하는 일에 지나치게 낙관적이었던 상황에서 달리 어떤 예술적인 모델이 더 매혹적이었겠는가?

기계 미학에 반대하다

▲ 막스 빌은 1930년 구체미술 운동을 시작했던 테오 판 두스뷔르흐보다 과학과 수학에 대한 믿음이 더 깊었고, 그만큼 미술에 더욱 엄격함을 부여했다. 언변이 좋고 활달했던 빌은 미술가이자 디자이너로서 국제 무대에서 매우 큰 성공을 거두었다. 1951년 울름조형대학의 개교 강연 덕분에 빌의 아이디어들은 광범위하게 퍼져 나갔고, 브라질에서 라틴 아메리카까지 명성이 높아졌다. 1953년 브라질 정부는 그에게 리우와 상파울루에서의 강연을 부탁했다. 1956년 〈제1회 구체미술 국가전(First National Exhibition of Concrete Art)〉이 개최되기 몇 달 전, 리우 데 자네이루 현대미술관은 울름 학파에게 전시의 장을 제공했고 그들을 바우하우스의 합법적 계승자로 소개했다.

〈제1회 구체미술 국가전〉은 비록 순조롭게 진행되지는 못했을지라도 하나의 전환점이 됐다. 전시 제목에 쓰인 '국가적(national)'이라는 단어가 국제 무대로부터의 고립을 의미하지는 않는다. 그와 반대로 대규모 연합이 시작되고 있었다. 이를 통해 그때까지 제각기 작업하고 있던 상파울루와 리우의 구체주의 미술가들은 함께 힘을 모을 수 있었다. 이 전시는 실제로 1956년 12월 상파울루의 후프투라(Ruptura) 그룹이 조직한 것이었다.(화가이자 디자이너였던 발데마르 코르데이루(Waldemar

▲ 1955a　● 서론 5　■ 1931b, 1937c, 1955b　◆ 1928a, 1937b, 1947a, 1967c　▲ 1917b, 1928a, 1937b

1950 – 1959

Cordeiro, 1925~1973)와 시인인 아롤두 드 캄푸스(Haroldo de Campos, 1929~2003)가 후원했다.) 한편 리우 전시는 1957년 1월 프렌치(Frente) 그룹이 주관했다.(페드루사와 시인 페헤이라 구야르(Ferreira Gullar, 1930~)의 열정적인 도움을 얻어 화가이자 교육자인 이반 세르파(Ivan Serpa, 1923~1973)를 중심으로 조직된 그룹이다.) 작가들은 두 전시회에 모두 참여했다. 상파울루 출신으로는 제랄두 드 바루스(Geraldo de Barros, 1923~1998)와 주디스 라우안드(Judith Lauand, 1922~)가 있었고, 리우 데 자네이루 출신으로는 알루이지우 카르방(Aluísio Carvão, 1920~2001), 리지아 클라크(Lygia Clark, 1920~1988), 리지아 파프(Lygia Pape, 1927~2004), 그리고 엘리오 오이티시카(Hélio Oiticica, 1937~1980) 등이 있었다. 그러나 대개 전시를 하면서 형성되기 마련인 긴밀한 협력이 아니라 큰 충돌이 발생했고, 이는 신구체주의 운동의 씨앗이 됐다. 간단히 말해서 리우 작가들은 상파울루의 교조주의에 질겁했던 것이다. 그들은 막스 빌의 강요된 원칙들을 거부하면서, 편협한 이데올로기에 얽매인 미술은 결국 파멸을 맞으리라고 경고했다. 결정적인 분열은 1957년 6월 시인들 사이의 공식적인 논쟁 때문에 발생했다.(구야르와 헤이날두 자르징(Reynaldo Jardim, 1926~2011), 올리비에라 바스투스(Oliviera Bastos, 1933~2006)는 드 캄푸스의 "구성의 현상학으로부터 구성의 수학으로"라는 문구에 대응해 "구체시: 직관적인 경험"이라고 맞섰다.) 구야르가 쓴 선언문은 리우 데 자네이루 현대미술관에서 열린 〈제1회 신구체주의 미술전〉의 개막식에서 발표됐고, 신구체주의 운동은 공식적으로 1959년 3월 즈음에야 시작됐다. 여기에 아밀카르 드 카스트루(Amilcar de Castro, 1920~2002), 프란츠 바이스만(Franz Weissmann, 1911~2005), 클라크, 파프, 자르징, 테온 스파누디스(Theon Spanudis, 1915~1986) 등이 서명했다.(오이티시카와 빌리 드 카스트루(Willys de Castro, 1926~1988)는 이 그룹에 잠깐 동안 참여했다.)

선언문의 논조는 놀라우리만큼 공격적이었다. 상파울루 작가들의 이름은 누구도 언급되지 않았지만, 누구나 다 알아 볼 수 있었다.

형태·공간·시간·구조라는 개념은 미술 언어 속에서는 실존적이고 감정적이고 정서적인 의미를 지닌다. 그런데 이 개념들은 과학이 정립한 이론적 접근들과 뒤섞여 버렸다. 메를로-퐁티, 에른스트 카시러, 수잔 랭거 같은 오늘날 철학자들이 거부하는 편견 속에서, 또한 이제는 파블로프의 조건반사 법칙을 넘어선 근대 생물학으로 출발한 지식인 계층에서 어느 누구도 지지하지 않는 가운데, 구체주의 합리주의자들은 여전히 인간을 기계와 같이 생각하고, 미술을 이러한 이론적 실재를 표현하는 것으로만 한계를 두려고 한다.

우리는 미술 작품을 '기계'나, '물건'이 아니라 '유사-신체(quasi-body)'라고 생각한다. 다시 말해 구성 요소들을 모두 더한 총합 이상인 그 무엇, 설사 다양한 요소들로 분석될지라도 오직 현상학적 수단에 의해서만 완전히 이해될 수 있는 그 무엇이다.

▲ 칼더는 브라질 언론에서 빌에게 가장 적대적인 인물로 알려져 있었기에, 구체주의자들 가운데 칼더의 서명이 목록에 없다는 것은 정말 놀라운 일이다. 더욱이 장-폴 사르트르가 1946년 칼더의 모빌 조각에

▲ 관해 쓴 유명한 에세이에서 신구체주의의 중요한 개념인 현상학과 관련해 폭넓게 다루었고, 이 글이 1948년 브라질에서 처음 열린 칼더의 전시 도록에 번역되어 실렸는데도 말이다. 그러나 칼더의 이름이 없었다고 해서 시인들이 불만을 드러낸 것은 아니었다.(몇 달 후에 칼더의 대규모 전시가 리우 데 자네이루에서 열렸을 때, 구야르는 칼더에게 확실한 존경을 표했다.) 그보다 이는 하나의 전략이었다. 신구체주의자들에게 빌 그룹의 진정한 적수는 칼더가 아니었다. 사실 칼더의 작품은 막스 빌의 작업과 공통점이 별로 없었다. 그보다는 빌이 항상 고귀한 스승으로 생각하는 몬드리안이 그들의 적수였다. 그들이 생각하기에 빌이 몬드리안을 차용한 것은 명백한 오해에서 비롯된 것이었다. 실제로 네덜란드 화가 몬드리안은 '데 스테일' 운동의 판 두스뷔르흐가 제안한 아이디어뿐 아니라, 이 운동의 또 다른 미술가인 조르주 반통겔루(빌은 법적으로 그의 상속인이 될 수도 있었다.)가 활성화시켰던 미술에서의 기하학적 계산이라는 어떤 개념에도 격렬하게 반대했다. 다시 말해 몬드리안이 자신의 작업을 진척시켜 나가는 가운데 이 기하학적 추상미술의 두 개념들은 위태로워진 것이다. 빌은 신구체주의자들이 반(反)형식적인, 심지어 누군가는 '반(反)기하학적'이라고까지 말하는 몬드리안의 메시지를 왜곡시켰다는 비판을 받았다. 파울루 베난시우 필류(Paulo Venancio Filho)의 말처럼 "그 어느 곳에서도 1950년대 후반 리우 데 자네이루의 신구체주의만큼 몬드리안을 비중 있게 여기며, 시각적으로 우상화한 곳은 없었다." 이러한 관심을 촉발시킨 것은 칼더의 회고전과 동시에 열렸던 1953년 상파울루 비엔날레의 몬드리안의 방이었다. 이때 「승리 부기-우기」가 찬사를 받았다. 오이티시카와 클라크는 특히 이 작품에 매료됐다. 바탕이라고 생각했던 부분들이 채색된 직사각형 앞으로 튀어나오는 것처럼 보였다. 이를 통해 그들은 점차 "미술에 있어서 파괴적인 요소"의 중요성을 강조했던 몬드리안의 유명한 진술을 진지하게 다루게 되었다. 신구체주의가 시작됐을 무렵, 다음과 같은 선언에서 분명하게 언급된 것처럼 그들은 몬드리안을 가장 많이 참조하고 있었다. "파괴를 통해 구성되는 새로운 공간성과 연결 짓지 못한다면, 몬드리안을 표면, 평면 그리고 선의 파괴자로 간주하는 것은 무의미하다."

유기적인 것을 향하여

리우 그룹이 상파울루의 정통과 막스 빌 그룹과 단호하게 결별하고 선언문이 발표되는 2년여의 시간들은 매혹적인 격정의 시기였다. 그 동안 신구체주의자들은 전통(기하 추상미술)을 공격하기 위한 무기들을 갈고닦았다. 그들은 자신들이 깊이 물들어 있던 바로 그 전통을 깨뜨리길 원했고, 당시 브라질에서 나타난 놀랄 만한 현상들의 도움을 많이 받았다. 브라질 주요 일간지 《호르날 두 브라질(Jornal do Brasil)》은 1957년 1월부터(1960년 말까지 지속됐다.) 일요판 문화 지면의 증보판을 발행했다. 시인인 자르징이 편집을 맡았고, 그중 예술 섹션은 다름 아닌 구야르가 맡았다. 몇 주에 걸쳐서 (페드루사에게 기고를 부탁하던) 구야르는 일종의 20세기 아방가르드 미술의 아카이브를 구축했다.(말할 것도 없이, 신문 칼럼에 매우 많은 기여를 한 구야르의 신구체주의 동료들의 관점대로 편집

1950–1959

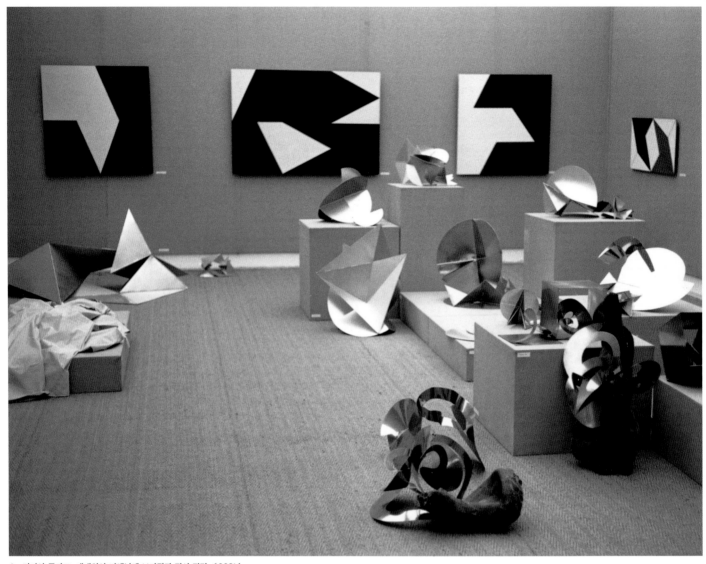

1 • 리지아 클라크, 베네치아 비엔날레 브라질관 전시 전경, 1968년
클라크의 회화 「모듈화된 표면들(Modulated Surfaces)」(1957) 중 일부가 벽에 걸려 있다.

됐다.) 이 주말판 앤솔로지(오이티시카가 충실하게 모아 놓은) 기사들은 대단
▲ 히 흥미로운 교재가 되었다. 여기에는 몬드리안에 관한 글과 그가 직
접 쓴 에세이뿐만 아니라 요제프 알베르스, 카지미르 말레비치, 소피
토이버-아르프, 러시아 구축주의, 신조형주의 등에 관한 글도 실렸다.
　리지아 클라크는 파리에서 1년을 머문 후(이곳에서 페르낭 레제와 함께 공
● 부했다.) 1952년에 돌아왔고 빌의 프로그램을 빠르게 받아들였다. 그녀
의 첫 번째 작품은 1954년 제작된 회화 시리즈로, 여기서 (캔버스 위의)
구성은 (나무로 된) 넓은 프레임 위로 확장됐다. 이 작품들은 빌의 원칙
이기도 했던 미술 오브제의 자율성에 동의하지 않음을 알리는 것이
기도 했다. (돌이켜 생각해 보니) 구야르, 페드루사 그리고 많은 다른 이
들이 지적했듯이, 이는 경계, 특히 안과 밖의 구분을 허무는 데 평생
을 바친 궤적의 출발점을 명확히 보여 주는 작품들이었다. 클라크가
1959년에 (신구체주의가 선언되기 한 달 반 전에《호르날 두 브라질》에 실린 기사에
서) 밝혔듯이, 이 회화 시리즈는 "콜라주와 '파스파르투(passe-partout,
유리 밑에 놓여 그림을 보호하는 매트)' 사이에서 동일한 색상일 때는 드러나

고, 대비되는 색상일 때는 사라지는 선을 관찰하면서" 시작됐다. 클
라크는 이 작품들에 전적으로 만족한 것은 아니었다. 그러나 그녀는
"1956년에", "나는 (그래픽적이지 않은) 이 선과, 문과 문틀 사이, 그리고
창문과 바닥을 이루고 있는 물질들 사이를 결합하는 선들 사이의 관
계를 발견했다. 나는 그것을 '유기적인 선(organic line)'이라고 부를 것
이다. 그것은 마치 그 자체로 유기적인 공간을 만들어 가며 그 자체
로 존재하는 것처럼 실제적이었다. 그것은 내가 시간이 지나야 비
로소 이해하게 된 공간 선(space line)이었다."고 덧붙였다.
　이 "유기적인 선"이라는 개념이 조심스럽게 실현된 첫 작품이 1957
년 「모듈화된 표면들」[1]로서, 공업용 페인트가 분사된 맞닿은 목재
▲ 면들로 구성돼 있다. 이 작품은 요제프 알베르스의 작품 「구조적인
배열(Structural Constellations)」과 직접적으로 교감을 나눈 듯했다.(알베
르스를 존경했던 클라크는 그가 여전히 "배경 위에 세우려 한다"는 점에서 그의 그래픽
적 구축물에 대해서는 비판했다.) 튀어나오고 움푹 들어가는 혹은 거꾸로 뒤
바뀔 수 있는 이 작품들의 (대개 검은색과 흰색인) 구조는 클라크로 하여

▲ 1913, 1915, 1916a, 1917a, 1921b, 1925c, 1926, 1928a, 1944a, 1947a　● 1928a, 1937b, 1947a, 1967c　▲ 1947a

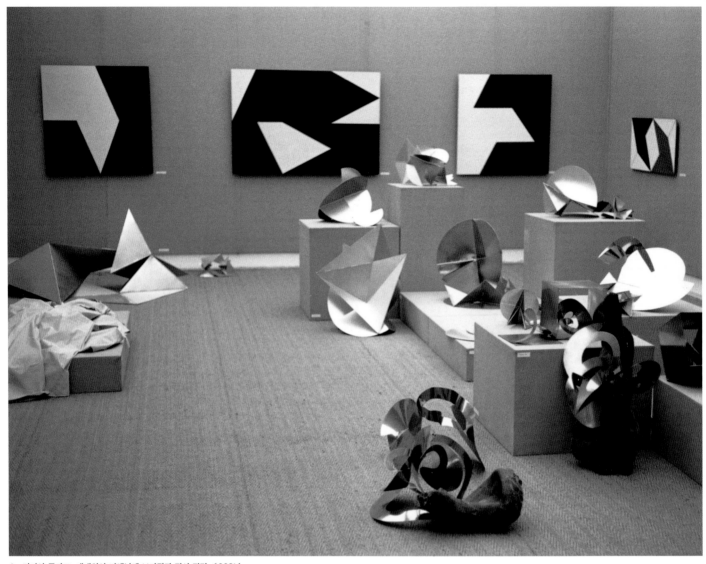

금 또 다른 탐구를 하도록 만들었다. 그중 하나는 '평면의 억압'으로서 이를 통해 게슈탈트의 지각적 승리를 찾고자 했다. 1958년 말, 클라크는 목재 위에 그리는 조그만 회화 시리즈 작업에 착수했고 이를 「단위들(Units)」이라고 명명했다. 이 작품들에서 검은 사각형은 테두리라기보다 경첩처럼 보이는 움푹 들어간 흰색 선으로 둘러지거나 나뉘어 있다. 이 작품들에서 클라크는 면들을 비틀어 환영을 불러일으켰고, 이 성취를 「선형적 달걀(Linear Egg)」(1958)이라 부른 원형 그림에서 입증했다. 이 작품은 끊긴 흰색 선으로 테를 두른 검은색 원반형으로, 흰색 선이 원반 주변의 흰 벽으로 비스듬히 스며들어 가기 때문에, 원은 닫혀 있는 형상이라고 생각하는 습관으로부터 벗어날 수 있다. 또한 검은색 부분은 흰 선으로 인해 깊이의 변화를 보여 주는데, 한 부분은 우리를 향해 앞으로 나오는 것처럼 보이는 반면, 다른 부분은 후퇴하는 것처럼 보인다.

신구체주의 선언의 발표와 동시에 나타난 작품들은 클라크의 「고▲치」[2] 부조 연작과 블라디미르 타틀린에 대한 오마주로 제작한 「역-부조(Counter-reliefs)」였다. 이 작품들을 통해 클라크는 앞서 행한 작업들에서 보이는 지각의 불안정성을 우리가 감각하는 실재의 현상적 공간으로 바꿔 옮겨 놓았다. 각각의 「고치」 작품은 단일한 금속판을 부분적으로 자르고 접어서 만든 것이다.(단, 완전히 잘라내 버린 것은 없다. 그 어면 부분도 절단하거나 덧붙이지 않았다.) 따라서 어느 쪽에서 봐도 정면의 비율이 정사각형이다.(말하자면 관람자가 한 걸음 옆으로 가면 숨겨진 내부 공간을 발견하게 된다.) 접은 부분은 마치 접지 않은 것처럼, 입체는 압축된 평면인 듯한 환각을 불러일으켰다. 「역-부조」에서는 이런 생각을 더 밀고 나가 검은색 혹은 흰색 판자들이 이루는 층 사이에 빈 공간을 발생시켰다.

클라크의 가장 유명한 작품 「곤충」[3]은 1960년에 처음 선보였는데 이 작품의 핵심은 이처럼 평면이 입체를 포함하고, 이 입체는 (고치처럼) 펼쳐질 수 있다는 것이었다. 또한 이러한 점은 클라크의 동료인 신구체주의자들의 동시대 작품들에서도 핵심이 된다. 이를테면 오이티시카의 「대칭(Bilaterals)」(1959)과 「공간적 부조」(1960)[4] 작품은 채색된 고치들이라고 할 수 있다. 드 카스트루의 「능동적 오브제(Active Objects)」(1959~1960, 대부분 목재 위에 좁고 길게 그려진 원주형의 회화들로 너비보다 훨씬 더 길쭉하게 벽 앞으로 돌출된 작품), 그리고 파프의 접을 수 있는 책들, 특히 1959년작 「건축의 책(Book of Architecture)」과 1961~1963년작 「시간의 책(Book of Time)」 같은 작품들은 신구체주의자들이 '공간화(spatialization)'라고 부른 공통의 관심사를 입증하고 있다. 그러나 클라크의 「곤충」은 이 그룹을 더 역동적으로 전환시켰다. 클라크는 '관람자'(혹은 그녀가 말하는 '참여자')의 몸을 포함하는 새로운 방향으로 나아갔다. 처음에는 단지 오이티시카만이 이 새로운 발견에 관심을 가졌으나 이후 (60년대 말에는) 파프가 동참했다.

경첩이 달린 금속판으로 제작된 「곤충」은 지지대 없이 세울 수 있▲는 구조물로, 누구나 다양한 모양으로 변형시킬 수 있다.(알렉산드르 로드첸코의 매달려 있는 조각처럼 접어서 납작하게 보관할 수도 있는 완전한 평면이다.) 이 금속판은 종종 예상치 못한 방식으로 분절되고 배열되기도 했다. 이 초창기 참여 작품들을 통해 클라크는 자신의 위상 연구(한 평면의 뒷면이 존재하지 않을 수 있는지에 관한)를 주체와 객체 사이의 관계 방식으로 변화시켰다. 즉 수동적이지도 않고 전적으로 자유로운 것도 아닌 작품이다. 「곤충」은 그 모양을 바꾸기 위해 그것을 조작하려는 이들에게

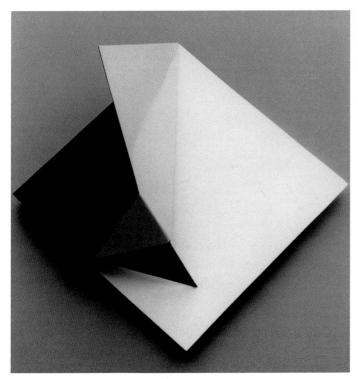

2 · 리지아 클라크, 「고치 Cocoon」, 1959년
양철에 니트로셀룰로오스 채색, 30×30×30cm

▲ 1914, 1921b

3 · 리지아 클라크, 「곤충 Bicho」, 1960년
강철, 45×50cm

▲ 1921b

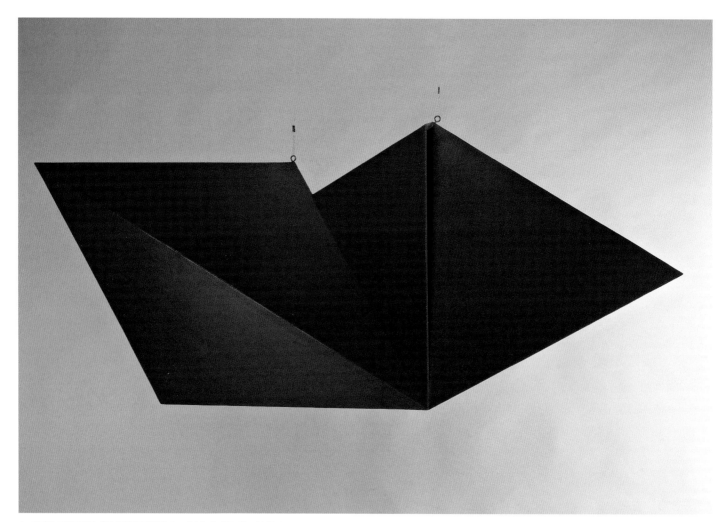

4 · 엘리오 오이티시카, 「공간적 부조(빨강) Spatial Relief(Red)」, 1960년
폴리우드에 폴리비닐 아세테이트 레진, 149x62x8.5

자신의 법칙과 한계를 갖고 반응하는 유기체라고 할 수 있다. 때로는 특정한 제스처를 요구하기도 하고 예상치 않게 뒤집히기도 한다. 「곤충」과 참여자의 대화는 매우 유쾌하기도 하고 때로는 불만스럽기도 하지만, 그것은 타자를 통제할 수 있으리라는 우리의 생각을 약화시킨다.

클라크가 「카미냔두(Caminhando)」('길 내기'나 '걷기' 정도로 번역할 수 있다.) 를 창안한 것은 바로 이 즈음이다. 1964년 제작된 이 작품은 클라크가 기하학적인 미술에 작별을 고했음을, 그리고 그녀와 오이티시카의 작업에서 미술 오브제가 급격히 사라졌음을 알렸다. 「카미냔두」[5]에서 클라크는 위상학적 형태의 경이로움에 심취했던 막스 빌에게로 다시 한 번 돌아간 것 같지만, 사실 그녀는 오브제의 존재보다는 체험해야만 하는 실존적인 경험을 구상하고 있었다. 클라크의 기본 재료는 종이로 된 뫼비우스의 띠였으며, 이 형태는 빌이 화강암으로 여러 번 조각하곤 했던 것이다. 여기 우리가 직접 해 보는 데 도움이 되는 클라크의 설명이 있다.

가위를 들고 종이 띠의 한 부분에 찔러 넣어 띠를 따라가면서 죽 자른다. 종이 띠가 두 조각 나지 않도록 앞서 자른 선과 겹치지 않게 주의해야 한다. 띠를 한 바퀴 돌고 난 후, 앞서 자른 선의 오른쪽을 자를지 왼쪽을 자를지는 순전히 당신에게 달려 있다. 선택한다는 생각이 중요하다. 이 경험의 독특한 의미는 행위 자체에 있다. 이 작품은 당신의 행위일 뿐이다. 당신이 띠를 계속 자르는 한 그 띠는 점점 가늘어지고 점점 얽히게 된다. 결국 길이 너무 좁아져서 더 이상 자를 수 없을 때 길 내기는 끝이 난다.

결국 남는 것은 스파게티 국수처럼 바닥에 쌓인, 곧 쓰레기통에 버려질 종이 더미뿐이다. 클라크는 "오직 한 종류의 지속이 존재할 뿐이다. 그것은 행위다. 이 행위가 바로 「카미냔두」를 만든다. 그 이전에도 이후에도 아무것도 존재하지 않는다."라고 말한다. "당신이 종이를 자르는 동안, 당신이 무엇을 자르게 될지 그리고 무엇을 잘랐는지 모르는 것이" 핵심이라고 말하며 다음과 같이 덧붙였다. "이런 제안이 미술 작품으로 간주되지 못한다고 해도, 심지어 누군가 이 행위가 함축하는 바에 회의를 품는다고 해도, 그것을 할 필요가 있다."

「카미냔두」를 시작으로 60년대 내내 그리고 그 이후에도 클라크와

5 • 리지아 클라크, 「카미냔두 Caminhando」, 1964년
행위

**6 • 엘리오 오이티시카, 「B11 상자 폭발 09
B11 Box Bolides 09」, 1964년**
나무, 유리, 안료, 49.8×50×34cm

7 • 엘리오 오이티시카, 「파랑골레 P4, 망토 1 Parangolé P4, Cape 1」, 1964년
직물, 플라스틱, 나일론 망사에 유채와 아크릴, 가변 크기

오이티시카는 복잡한 인터랙티브 작업을 전개했다. 이들은 오브제를 다루지 않았고, 연극성이라는 개념도 고려하지 않았다.(심지어 수많은 '참여자들'이 계획된 '제안'들에서조차 퍼포먼스는 없었다.) 더 중요한 것은 '미술'이 일종의 치료나 사회적 사업이 된 것처럼, 미술가라는 개념 자체가 점차 무의미해졌다는 점이다. 이와 유사한 과정이 오이티시카의 작업에서도 관찰된다. 첫 번째 인터랙티브 작품 「상자 폭발」(1963~1964)[6]은 순수 분말 안료가 담긴 서랍과 여러 칸으로 이루어진 상자들로, 이 상자를 열면 사진과 기념품들도 볼 수 있다. 그런데 오이티시카는 클라크와 함께 1964년 「파랑골레」[7]를 통해 구야르가 '비(非)오브제'라 부른 것을 찾아 나서기 시작했다. 여러 색의 천 조각들과 그 밖의 여러 재질로 만들어진 망토에는 분말 안료나 단단한 껍데기가 가득 찬 주머니가 감춰져 있었다. 이 때문에 망토를 걸친 무용수들은 어색한 자세를 취하게 되고, 그 동작들은 부자연스러워진다. 오이티시카는 이것을 입는 누구나 자신의 몸에 대해 새로운 의식을 갖도록 의도한 것이다. 60대 중반에서 70년대 중반까지, 클라크가 '집은 몸이다' 이후 '몸은 집이다'로 이어진 설치 작품을 통해 내세운 '제안'들도 대부분 이와 같다.

또 다른 예로는 파프의 1968년작 「디바이저」[8](이후 여러 차례 재연됐다.)가 있다. 미술사가 가이 브렛(Guy Brett)의 말을 빌리면 이는 "1960년대 가장 기억할 만한 시적 이미지 가운데 하나"다. 그는 이 작품에 대해 이렇게 묘사했다.

30×30미터에 이르는 거대한 크기의 천을 함께 붙잡은 채 사람들은 조금씩 떨어져서 동일하게 벌어진 틈새로 머리를 집어넣는다. 이것은 양가적인 상징성을 띤다. "사람들은 함께 모여 있지만 각각 자신의 틈새 속에 있는" 원자화된 개인이다. 그러나 동시에 공동체의 윤리를 지니고 있어 한 사람의 움직임은 직접적으로 다른 사람, 나아가 전체에게 영향을 준다. 거대한 천이 팔과 다리, 몸으로부터 머리를 잡아당기고 있기 때문에, 이 분리-통합이라는 변증법은 각 개인의 몸으로 고스란히 전해진다.

언뜻 보기에는 집단적인 신체가 만들어 낸 천으로 된 이 건축물이 파프와 클라크, 그리고 오이티시카가 거의 십 년 전에 〈제1회 신구체주의 미술전〉에서 보여 준 기하 추상에 여전히 머물러 있을 뿐, 미술 작품과는 거리가 멀어 보일 것이다. 그러나 사실 이 작품은 당시 그들이 서명했던 선언문의 아이디어를 완벽하게 실현시킨 것으로, 오이티시카와 클라크가 '비벤시아스(Vivências)'라고 말하는, 즉 '삶-경험들' 정도로 번역할 수 있는 바로 그것이다. YAB

더 읽을거리

Guy Brett et al., *Lygia Clark* (Barcelona: Fundació Antoni Tàpies, 1997)
Luis Perez Orama et al., *Lygia Clark: The Abandonment of Art 1948–1988*
(New York: Museum of Modern Art, 2014)
Guy Brett et al., *Hélio Oiticica* (Minneapolis: Walker Art Center, 1994)
Luciano Figueiredo et al., *Hélio Oiticica: The Body of Color* (Houston: Museum of Fine Arts, 2007)
Guy Brett et al., *Lygia Pape: Magnetized Space* (London: Serpentine Gallery, 2011)
Sergio Martins, *Constructing an Avant-Garde: Art in Brazil 1949–1979* (Cambridge, Mass.:
MIT Press, 2013)
Paulo Venancio Filho, *Reinventing the Modern: Brazil* (Paris: Gagosian Gallery, 2011)

8 • 리지아 파프, 「디바이저 Divisor」, 1968년
리우 데 자네이루 현대미술관에서 실행한 퍼포먼스

1960–1969

534 1962b 빈에서 귄터 브루스, 오토 뮐, 그리고 헤르만 니치 등 일군의 미술가들이 모여 빈 행동주의를 결성한다. BB

540 1962c 커밀라 그레이의 『위대한 실험: 러시아 미술 1863~1922』의 출판으로 인해, 블라디미르 타틀린과 알렉산드르 로드첸코의 구축주의 원리들에 대한 서구의 관심이 되살아난다. 댄 플래빈, 칼 안드레, 솔 르윗 등과 같은 젊은 미술가들이 이 원칙들을 다른 방식으로 정교하게 다듬어 낸다. HF

상자글 • 《아트포럼》 RK

545 1962d 클레멘트 그린버그가 처음으로 초기 팝아트의 추상적 면모를 인정한다. 이 특징은 이후 팝 주창자들과 그 추종자들의 작품에서 되풀이되어 나타난다. RK

551 1963 게오르크 바젤리츠가 오이겐 쇠네베크와 함께 두 개의 선언문을 발표한 후, 베를린에서 「수포로 돌아간 위대한 밤」을 전시한다. BB

556 1964a 히틀러에 대항해 일으킨 슈타우펜베르크의 쿠데타가 실패한 지 20년이 되던 7월 20일, 요제프 보이스는 가짜 자서전을 출판하고, 서독 아헨에서 열린 '뉴 아트 페스티벌'에서 대중 폭동을 일으킨다. BB

562 1964b 앤디 워홀의 「13명의 1급 지명수배자」가 뉴욕세계박람회 미국관 전면에 일시적으로 설치된다. HF

568 1965 도널드 저드가 「특수한 사물」을 발표한다. 저드와 로버트 모리스가 미니멀리즘 이론을 정립한다. RK

상자글 • 모리스 메를로-퐁티 RK

572 1966a 마르셀 뒤샹이 필라델피아 미술관에 「주어진」 설치를 완성한다. 점점 커져 가던 젊은 미술가들에 대한 그의 영향력은 사후에 공개된 이 새로운 작품과 더불어 절정에 이른다. RK

576 1966b 〈기이한 추상〉전이 뉴욕에서 열린다. 여기서 루이즈 부르주아, 에바 헤세, 구사마 야요이 등의 작품이 미니멀리즘 조각 언어에 대한 표현적인 대안을 제시한다. HF

581 1967a 「뉴저지 퍼세이익 기념비로의 여행」을 발표한 로버트 스미슨이 60년대 후반 미술 작업의 개념으로서 '엔트로피'를 제시한다. YAB

585 1967b 이탈리아 비평가 제르마노 첼란트가 첫 번째 아르테 포베라 전시를 연다. BB

591 1967c 프랑스 BMPT 그룹의 네 명의 미술가는 대중 앞에서 각자가 선택한 단순한 형태를 캔버스마다 정확하게 반복해서 그림으로써 첫 번째 선언을 한다. 그들의 개념주의 회화 형식은 전후 프랑스의 '공식적인' 추상미술에 가해진 잇따른 비판들 가운데 최후의 것이다. YAB

597 1968a 60년대 유럽과 미국의 선진 미술을 소개하는 데 주력했던 두 개의 미술관, 아인트호벤의 반 아베 미술관과 묀헨글라드바흐의 압타이베르크 미술관에서 베른트 베허와 힐라 베허 부부의 전시가 열린다. 여기서 그들은 개념주의 미술과 사진의 선두주자로 자리매김한다. BB

603 1968b 개념미술이 솔 르윗, 댄 그레이엄, 로렌스 와이너에 의해 출판물의 형식으로 등장하고, 세스 시겔롭이 첫 번째 개념미술 전시를 기획한다. BB

상자글 • 미술 잡지 RK

상자글 • 탈숙련화 BB

610 1969 베른과 런던에서 열린 〈태도가 형식이 될 때〉전이 포스트미니멀리즘의 발전 양상을 살펴보는 동안, 뉴욕에서 열린 〈반(反)환영: 절차/재료〉전은 프로세스 아트에 초점을 맞춘다. 이 전시들에서 나타난 세 가지 주요 양상이 리처드 세라, 로버트 모리스, 에바 헤세에 의해 정교하게 발전한다. HF

1960a

비평가 피에르 레스타니가 파리의 다양한 미술가를 모아 누보레알리슴 그룹을 결성한다. 이 그룹은 콜라주, 레디메이드, 모노크롬의 패러다임을 재정의한다.

미술이 대중과 관계를 형성하기 위해서는 하나의 이름 아래 활동하는 미술가 그룹이 조직돼야 한다고 생각한 프랑스 비평가 피에르 레스타니(Pierre Restany, 1930~2003)는 1960년 10월 27일 파리 이브 클랭의 아파트에 모인 일군의 미술가들을 설득하여 아방가르드 운동을 일으켰다. 여기에는 물론 그룹의 선언문이 뒤따랐다. 클랭이 디자인한 이 선언문(인터내셔널 클랭 블루 혹은 분홍색 혹은 금색 마분지 위에 하얀색 크레용 글씨)은 약 150부 발행됐고, 레스타니를 비롯해 이 회합에 참가한 8명의 미술가 아르망(Arman, 1928~2005), 프랑수아 뒤프렌(François Dufrêne, 1930~1982), 레몽 앵스(Raymond Hains, 1926~2005), 이브 클랭, 마르시알 레이스(Martial Raysse, 1936~), 다니엘 스포에리(Daniel Spoerri, 1930~), 장 탱글리, 자크 드 라 빌글레(Jacques de la Villeglé, 1926~)가 서명했다. 아무도 이의를 제기할 수 없을 만큼 완곡한 어투의 이 선언문은 다음과 같은 단 한 문장으로 이뤄졌다. "누보레알리스트들은 자신들의 집단 정체성을 인식하게 됐다. 누보레알리슴 = 현실에 대한 새로운 인식들." 서명한 지 20여 분 만에 클랭과 앵스 사이에 주먹다짐이 오가기 시작하자, 회원들은 대부분 이 운동이 끝장났다고 생각했지만 이후 그들은 자주 공동 전시를 열었다. 그리고 곧이어 세자르, 크리스토(Christo, 1935~), 제라르 데샹(Gérard Deschamps, 1937~), 밈모 로텔라(Mimmo Rotella, 1918~2006), 니키 드 생팔(Niki de Saint Phalle, 1930~2002) 등이 이 운동에 합류했다. 이 운동이 공식적으로 종결된 것은 1970년 이후의 일이었다. 종말을 기념하는 연회가 열렸고, 이날 공개된 남근숭배적 구조물인 탱글리의 조각 「비토리아(La Vittoria)」가 밀라노 대성당 앞에서 불꽃을 쏘아댔다.

네오아방가르드와 스펙터클

이 모든 것이 전형적인 아방가르드의 의식을 재연한 것처럼 언캐니하게 보인다면, 그 이유는 이것이 역사적 아방가르드와의 관계를 분명히 했던 누보레알리슴의 **한 측면**이기 때문이다. 한편 이 운동이 스펙터클 문화의 형식을 취하는 동시에 옹호하는 것으로 보인다면, 그 이유는 동시대 스펙터클이 실제로 이 그룹이 결성된 역사적 문맥의 **다른 측면**이기 때문이다. 그리고 누보레알리슴이 런던의 인디펜던트 그룹, 코브라, 상황주의 인터내셔널과 함께 전후 유럽에서 형성된 네오아방가르드의 대표적 사례가 됐던 것은 바로 이런 양가성에 있다.

상황주의자 기 드보르가 전쟁 전의 아방가르드를 언급했던 이유는 "무엇보다도 아방가르드가 갖는 문화 창조와 혁명적인 사회 비판 기능을 결합하기 위해 새로운 운동을 조직한다."는 전후 시기의 열망을 나름대로 공식화하기 위함이었다. 그러나 누보레알리슴이 직면한 것은 예외없이 20세기에 들어와 처음으로 아방가르드 작업을 의심스러운 눈으로 바라보게 된 상황이었다. 비평가 페터 뷔르거는 이를 아방가르드의 주제나 실천, 공간이 이미 고도로 제도화돼 버린 상황이라 표현한 바 있다. 그럼에도 불구하고 누보레알리슴은 네오아방가르드가 놓인 특수 조건을 가장 체계적으로 인식했던 운동이다. 그 조건이란 비판적 부정성을 의사적으로 취하는 일과 문화 산업이라는 의제를 긍정하는 일 사이에 놓인, 네오아방가르드의 바꿀 수 없는 불안정한 상황을 말한다.

누보레알리슴의 형성은 동시대 다른 그룹들보다 네오아방가르드의 피할 수 없는 조건을 훨씬 더 있는 그대로 받아들이는 데서 출발한 듯하다. 누보레알리스트들은 매우 체계적인 방식으로 1916~1936년 시기의 모더니즘 패러다임을 재발견·재활용·재분배했다. 즉 아르망은 ▲ 레디메이드에서, 클랭은 모노크롬에서, 탱글리는 키네틱 구축 조각에 ● 서, 뒤프렌과 앵스, 로텔라, 빌글레는 콜라주에서 패러다임을 바꿨고, 이는 이후 광고업계가 아방가르드 문화를 조금씩 차용해 간 방식을 예견하는 것이었다. 그러나 과거와 달리 이 패러다임들은 새롭게 형성된 스펙터클 사회, 통제 사회, 소비사회 체제하에서 근본적으로 달라진 사물과 공공영역에 대한 경험을 구체화하는 데 치중하는 듯했다. 그러므로 당대 사회를 가장 통렬히 비판했던 문자주의자들과 이후 상황주의자들이 누보레알리슴을 그런 사회를 승인하는 공모의 미술, 혹은 우익 정치와 결탁한 타락의 문화라고 공공연히 비난했던 것은 그리 놀라운 일이 아니다. 그러나 문화 생산의 모순과 공존하면서 피할 수 없는 애매모호한 상황을 구체화하는 일은 단순히 그 사회를 승인하는 공모와는 구분된다. 누보레알리슴은 모든 전후 문화가 역사적 억압과 기억을 가지는 동시에, 소비와 스펙터클 조건에 종속되는 변증법을 피해갈 수 없다는 사실을 명백히 제시함으로써 전후 프랑스 시각예술에서 가장 진정한 표현이 될 수 있었다.

그러므로 예술 작품의 위상과 장소를 회화와 조각에서 상대적으로 익숙한 대상인 공공장소의 수준으로 옮겨 놓은 것이 누보레알리슴의

▲ 1949b, 1956, 1957a ▲ 1914, 1918 ● 1912, 1913, 1915, 1921b, 1928a

가장 중요한 공헌 가운데 하나라는 사실은 놀랄 일이 아니다. 이렇게 그들의 작업은 회화의 틀이나 조각의 영역이 아니라 제도적이고 상업적인 틀인 건축, 그리고 언제나 공공장소로 전제돼 온 거리에서 이뤄졌다. 이후 누보레알리슴 미학의 전개에 있어 핵심 요소로 자리 잡게 될 작품의 건축적 차원과 공공장소 간의 상호작용은 클랭의 최초의 설치 작품인 「텅 빔(Le Vide)」(1957년작, 여기서 미술가는 완전히 텅 빈 전시실을 제시했다. 그러나 「텅 빔」은 1958년작이 더 유명하다.)에서 시작됐고, 이 작품에 대한 아르망의 응답 작품인 「가득 참(Le Plein)」(1960년작, 이리스 클레르 갤러리의 창문 안은 거대한 쓰레기의 집적물로 채워졌다.)에서 절정을 이루었다. 뿐만 아니라 이런 요소는 탱글리가 "재난의 허상"이라 했던 자기 파괴적인 대규모 설치물 「뉴욕에 대한 경의」[1], 세자르의 「3톤(Three Tons)」(1960년작, 유압 프레스로 압축한 세 대의 자동차가 직사각형 덩어리의 조각처럼 보인다.) 그리고 1961년 코펜하겐에서 '발견한(found)' 식료품 가게를 하나의 전시로 선언했던 스포에리의 시도(클래스 올덴버그의 「가게(The Store)」보다 약 1년 앞선다.)에서도 발견된다. 이와 같은 스포에리의 누보레알리슴
▲ 으로의 전향은, 세자르가 피카소와 곤살레스를 잇는 용접 조각의 화려한 경력을 포기했던 것만큼이나 인상적이었다. 그리고 1962년 「드럼통 벽, 철의 장막」[2]에서 크리스토와 잔-클로드 부부(Christo and Jeanne-Claude, 1935~2009)는 세워진 지 얼마 안 된 베를린 장벽에 화답하듯 파리의 비스콘티 가를 240개의 석유 드럼통으로 채움으로써 스

2 • 크리스토와 잔-클로드 부부, 「드럼통 벽, 철의 장막 Wall of Barrels, Iron Curtain」, 1961~1962년 240개의 석유 드럼통, 430×380×170cm

포에리만큼이나 극적인 방식으로 공공장소에 개입했다. 이를 계기로 그들의 작업은 조각을 스펙터클 문화의 규모와 일시성으로 확장시키면서 조각의 물질적 현전을 그저 하나의 미디어 이미지에 불과한 것으로 환원하는 데 집중했다.

작품을 공공장소와 소비문화의 담론 안에 위치시키려는 욕망은 데콜라주 미술가들의 변형된 콜라주에서도 발견된다. 그들은 일상적
▲ 인 읽기와 보기의 대상이었던 콜라주(일례로 쿠르트 슈비터스)를 광고 벽보에서 뜯어낸 거대한 파편으로 정의했다. 미술가들은 공공의 벽에서 포스터를 뜯어내는 해적 행위를 통해서 언어와 그래픽의 우연한 조합을 수집하는 동시에 반달리즘의 행위를 영구화시키려 했다. 이런 방식의 작업을 통해 이 익명의 협업자들(빌글레의 「익명에 의해 찢겨짐(Le Lacéré anonyme)」에서 유래한 명칭)은 공공장소가 상품 광고로 도배되는
● 현실에 저항했다. 1959년 앙드레 말로가 발족한 제1회 파리 비엔날레는 앵스, 빌글레, 뒤프렌[3]과 같은 프랑스 데콜라주 미술가들이 최초로 자신의 작업을 제도권에 선보이는 계기가 됐다. 이 전시의 압권은 앵스의 연작 '울타리(palissade)'였고, 이 거대한 구축-장소인 울타리 전체는 데콜라주 미술가들의 익명적인 약탈과 개입 행위로 뒤덮였다.

사회적 영역과 틀들

이렇게 서로 다른 사회적 영역과 틀 속에 새롭게 자리매김한 누보레

1 • 장 탱글리, 「뉴욕에 대한 경의 Homage to New York」, 1960년
자기 파괴 설치물

▲ 1945

▲ 1926　　● 1935

알리스트들은 산업 생산과 협업 미학을 기초로 작업했다. 제작된 대상의 순수 질량과 상호 교환성, 그리고 상호 등가성은 더 이상 미술가 개인의 독창성, 손재주, 작품의 유일무이함 등을 요구하지 않았다. 이런 것들 대신 우리가 마주하게 되는 것은 데콜라주의 본질적인 협업 원칙과 미술가들 간에 실제로 이뤄졌던 협업의 사례들이다. 놀랍게도 협업의 사례는 1949년 빌글레와 앵스의 데콜라주 「아슈 알마 마네트로」[4]에서 이미 시작됐고, 이후 클랭과 탱글리, 탱글리와 니키 드 생팔, 그리고 무수한 미술가들의 협업으로 계승됐다.

그러나 더욱 중요한 것은 1961년에 스포에리가 '덫에 걸린 작품' 연작[5]의 제작을 다른 미술가에게 맡길 수 있는 특허권을 요구함으로써 협업 원칙 자체가 하나의 핵심적인 패러다임으로 자리잡았음을 보여 준 사실이다. 클랭이 사망하기 몇 달 전인 1962년 6월에 있었던 그의 마지막 퍼포먼스에서 이 원칙은 절정에 이르렀다. 그는 일정량의 금을 받아 "비물질적인 회화적 감수성의 영역"을 팔았고, 그 대가로 수집가들은 그 작업의 존재에 대한 유일한 법적 증거물인 소유 증명서를 받았다. 이런 사물성과 작가성에 대한 전(前)개념주의적 비판이 ▲ 미니멀리즘과 개념주의 논의에서 상당히 중요한 사안이 된 것은 이로부터 불과 몇 년 후의 일이었다.

자신들의 생각을 유포하고자 광고 전략을 채택했던 누보레알리스트들의 작업은 정치적으로 더 급진적이고 이론적으로 더 영향력을 가졌던 그들의 적수인 문자주의 인터내셔널이나 이후 상황주의 인터내셔널과 유사한 효과를 가져 왔다.(실제로 데콜라주 미술가 뒤프렌은 한때 문자주의 인터내셔널의 일원이었다.) 특히 폭력적인 납치와 유인 행위를 통해 현실을 변형시킨다는 점에 있어 데콜라주의 '쇄(ravir)' 원칙은 상황 ● 주의의 핵심 전략인 '표류(dérive)'나 '전용(détournement)'과 유사했다. 1959년 뒤셀도르프와 그 근교에 15만부의 선언문을 배포한다는 탱글리의 결정이 대표적인 예다. 분명 그의 시도는 적의 후방에 비행기로 리플릿을 뿌려 독일의 국가사회주의의 인민을 계몽하려 했던 연합군의 시도를 기이한 방식으로 환기시키는 역선전의 일종으로 인식됐을 것이다. 이와는 대조적으로 클랭이 1960년에 출판한 『일일(一日) 신문(Journal d'un seul jour)』은 이브 모노크롬(Yves le Monochrome)이라는 존재가 도처에서 얻은 승리를 자축하는 가짜 신문이었고(여기에는 클랭의 공중을 나는 '증거'가 되었던 악명 높은 위조 사진이 들어 있다.) 당시 부상하던

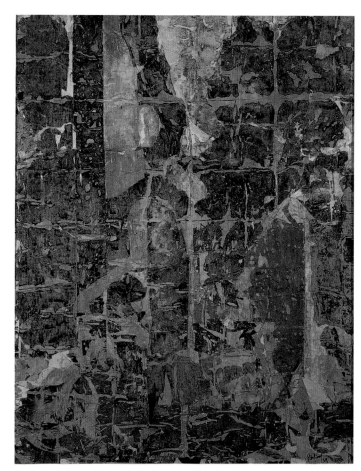

3 • 프랑수아 뒤프렌, 「제1회 파리 비엔날레 천장의 8분의 1 1/8 of the ceiling of the first biennial of Paris」, 1959년 캔버스 위에 찢겨진 포스터 조각, 146×114cm

모든 미디어, 그리고 허위 정보 유출과 광범위한 대중 조작 같은 광고 전략들을 '전용하기'(혹은 내부로부터 전복시키기)보다는 오히려 전략적으로 채택했다.

1954년 클랭의 책 『이브-회화(Yves: Peintures)』와 『아주노-회화(Hagenault: Peintures)』가 출판되면서 모더니즘 추상은 처음으로 개념적 메타언어로 제시된 듯했다. 이 두 권의 책에서 클랭은 광범위한 모노크롬 작품에 대해 설명하고 있지만, 그것은 작품의 크기, 제작 시기, 제작 장소, 심지어는 소장처까지도 모두 허구였다. 그러므로 클랭이 모노크롬 회화의 화법을 창안했다고 (허위) 주장하는 바로 그 순간에,

4 • 자크 드 라 빌글레와 레몽 앵스, 「아슈 알마 마네트로 Ach Alma Manétro」, 1949년
캔버스 위에 찢겨진 포스터 조각, 58×256cm

▲ 1965, 1968b ● 1957a

5 · 다니엘 스포에리, 「키슈카의 아침 식사 no. 1 Kishka's Breakfast, no. 1」, 1960년
벽에 매달린 나무 의자 위에 판자, 커피포트, 머그잔, 사기잔, 계량컵, 달걀 껍데기, 담배꽁초, 숟가락,
통조림 깡통 등, 36.6×69.5×65.4cm

그것은 오로지 허구와 기계 복제를 통해서만 접근 가능한 것으로 제
시됨으로써 더 이상 존재하지 않게 된다. 이 '그림들'은 모더니즘의 핵
심 패러다임인 모노크롬이 더 이상 현전과 순수성, 그리고 시각적, 경
험론적 자명함을 주장하지 못하는 대신 언어, 담론, 제도의 용례가
되었음을 알려 주는 최초의 사례다. 말하자면 텍스트적 장치가 작품
▲ 의 현전을 대체한다. 이렇게 클랭의 작품을 필두로 '대체보충의 미학
(aesthetic of the supplement)'은 시작됐다.

악명 높았던 1957년 밀라노 전시에서 클랭은 가격이 다른 11개의
똑같은 청색 모노크롬 회화들(작품 표면의 질감에서만 미묘한 차이가 있다.)을
전시하여 이 새로운 미학의 첫 번째 절정을 이루었다. 동일해 보이는
그림들을 지지대에 고정한다는 클랭의 결정은, 이 패널들이 공개 전
시를 위한 보조 장치가 필요한, 자율성과 기능성 사이의 우연한 혼
성물로 보이게 했다. 이 그림들은 **작품**(tableaux)이라는 회화의 관례와
새롭게 얻은 **사물/기호**로서의 속성 사이에 위치하면서 순수 시각성
과 순전히 우발적인 사건 간에 이루어지는 새롭고도 기이한 변증법의
실례가 됐다. 그러므로 미적 대상의 초월적 정신성이 주장되는 동시
에 그 정신성이 스펙터클화된 대체보충의 미학으로 대체된다는 점에
서, 클랭이 개시한 회화적 기획은 하나의 역설이었다. 특히 대체보충
의 미학은 클랭이 자신의 회화 연작을 "비물질적인 회화적 감수성"
과 멋대로 책정된 가격 간의 차이를 드러내는 인위적 질서로 복속시
● 키는 대목에서 절정에 이른다. 그리고 이는 장 보드리야르가 기호학
적으로 공식화했던 '기호 교환가치' 현상을 예시한다. 이 전시는 과거
모든 형태의 추상회화와 거리를 두고자 **생산**(production)으로서의 회
화를 제시했을 뿐만 아니라, 더 나아가 '전시'의 질서는 미리 제작된

네오아방가르드

페터 뷔르거는 『아방가르드 이론(*The Theory of the Avant-Garde*)』(1974)
에서 지난 150년 동안 이뤄진 미술 작업을 다음과 같이 세 시기
로 구분한다. 미학적 영역(과 그것의 제도)의 자율성을 주장하던 모더
니즘 시기, 정확히 그런 자율성을 비판하는 데 초점을 두었던 2
차 대전 이전의 아방가르드 시기, 그리고 그런 비판을 일련의 공
허한 제스처를 통해 재연했던 유럽과 미국 전후 문화의 네오아방
가르드(뷔르거의 용어) 시기. 이 세 시기 모두 서로 연관됨에도 불구
하고 뷔르거는 두 번째 시기의 아방가르드의 급진성만을 인정한
다. 왜냐하면 입체주의에서 러시아 구축주의와 다다를 거쳐 초현
실주의에 이르는 1915~1925년의 "역사적 아방가르드" 기획 내
부에서 모더니즘의 전통적인 전제였던 미술의 자율성이 거부됐
고, 그 결과 (뷔르거의 표현대로) 예술적 실천을 삶의 실천에 재위치시
키려는 시도가 이뤄졌기 때문이다. 고급미술과 대중문화, 미술과
일상 경험 사이에 존재하는 간극을 제거하고자 초현실주의가 사
용했던 우연성의 개입, 그리고 부르주아 공론장의 분리를 없애면
서 새롭게 등장한 프롤레타리아 공론장 개념을 전개하고자 러시
아 구축주의와 독일 다다가 전략적으로 채택했던 콜라주와 포토
몽타주 기법이 그 예다. 뷔르거의 주장에 따르면 전후 모든 아방
가르드 작업은 이와는 대조적으로 본래의 개입을 반복하는 소극
적인 행위에 불과하고, 자율성에 대한 모더니즘의 전제를 완전히
부정하지 못했으며, 예술 실천을 삶의 영역으로 옮기는 데도 실패
했다. 오히려 네오아방가르드는 이미 주어진, 그리고 점차 확장하
고 있는 문화 산업 장치에 시장성 있는 상품과 대상들을 제공했
을 뿐이다. 뷔르거는 그 대표적인 예로서 미국의 팝아트와 누보레
알리슴과 같은 전후의 팝아트를 꼽았다. 그는 그것들이 비단 콜
라주와 포토몽타주 기법의 재연에 불과한 실천일 뿐만 아니라, 미
학적으로 자율적인 제도나 미술이 새로운 대중 관객 그리고 새로
운 분배 형식과 맺는 상호 관련성에 대해 아방가르드가 제기했던
질문들을 외면했다고 지적했다.

개별 작품들을 단순히 그러모아 보여 주는 것이 아니라 언제나 회화
자체를 하나의 '전시'의 질서로 간주하는 일에서 비롯된다는 사실을
▲ 강조했다.(이는 1962년 앤디 워홀이 첫 개인전에서 '캠벨 수프' 회화 연작을 전시하며
채택했던 전략이다.)

클랭은 1957년 첫 번째 설치 작품 「텅 빔」에서 이런 개념들을 확
장하면서 전시실의 빈 공간 자체를 고양된 회화적, 원(原)신비주의적
감수성의 영역으로 선언했다. 그러므로 이 작품은 환원주의의 비판
적 가능성을 검토한다기보다는, 역사적 현상으로서의 모더니즘 내부
에 형성된 시각적 관례들, 즉 관람자를 그 담론과 제도로 구성하는
일, 그리고 전시 체계의 건축학적·박물관학적 질서와의 연관성을 거
부하고 있다. 그러나 클랭은 모더니즘의 초월적, 경험 비판론적인 자
율성이 실패했다고 인식했던 만큼이나 추상의 정신적 삶이 지속되고

▲ 서론 4 ● 1980 ▲ 1960c, 1964

있음을 분명히 드러내면서, 과연 스펙터클 문화가 아방가르드 영역을 장악한 이후 그 같은 추상 정신의 운명은 어떻게 될 것인지를 묻는다.

클랭의 공헌은 이렇게 정신/소비의 대립을 공공의 시각으로 구성했다는 데 있다. 이제 소비문화가 사회 전반을 지배하기 시작할 바로 그 무렵에 예술을 통해 정신성을 회복하려 한다면, 정신적인 것을 은폐하여 그것과 유사한 다른 무엇으로 교묘히 위장함으로써 가능해진다는 사실이 분명해졌다. 이런 인식은 "우리는 반항하는 미술가가 아니라 휴가 중인 미술가다."라는 클랭의 언급에서 잘 드러난다. 클랭이 예전에는 감춰져 왔던, 예를 들어 여가와 소비의 공간이나 광고 기법과 같은 **장치들**(dispositifs)에 자신의 작품을 종속시킨 결과, 그는 작품을 총체적인 제도와 담론의 우발적인 사건으로 간주한 전후 최초의 유럽 미술가가 됐다. 또한 동시에 작품이 불가피하게 그 사회를 승인하고 거기에 동화되는 것처럼 보이는 미학을 시작한 최초의 작가가 됐다.

클랭과 가장 가까운 관계를 유지했던 아르망이 1953년에 스탬프 회화를 포기하고 사물을 있는 그대로 제시하려 했을 때만 해도 프랑
▲ 스에서는 뒤샹의 레디메이드의 성과가 거의 인식되지 않고 있었다. 그
● 럼에도 불구하고 아르망의 형식적 전략들은 레디메이드에서 비롯된 것이었고, 모더니즘의 핵심 패러다임인 그리드와 우연의 변형이었다.

6 • 아르망, 「이브 클랭의 몽타주 사진 1번 Premier Portrait - robot d'Yves Klein」, 1960년
클랭의 개인 소지품들의 집적물, 76×50×12cm

아르망의 연작 「집적(accumulations)」에서는 여전히 후기입체주의의 그리드가 지배적이었다면, 그 직후 제작된 「쓰레기통(poubelles)」과 「몽타주 사진(portraits-robots)」(「이브 클랭의 몽타주 사진 1번」[6]) 연작에서 그 재료의 구성은 물리적인 중력 법칙과 우연의 법칙을 따랐다. 그렇다고 해서 아르망의 오브제 미학이 아방가르드가 약속한 과학기술의 유토피아를 추구하거나, (다름 아닌 시간의 흐름에 의해) 일상적인 기능에서 해
▲ 방된 초현실주의 오브제를 무의식적으로 따라가는 것은 아니었다. 오히려 아르망의 작품에서 사물들은 끝없이 확장되고 맹목적으로 반복되는 생산에서 나온 것이었다. 오로지 일반적으로 같다고 여겨지기 때문에 동일한 부류로 배열된 이 사물들은 인위적으로 분류될 수 없는 세계의 무수한 견본인 듯했다. 뒤샹의 레디메이드가 발화 행위를 통해 주체가 자아를 구성하는 일이 곧 물질적인 생산 공정을 거친 사물들에 대해 주관성을 확립하는 일이라는 사실을 확인시켰다는 점에서 급진적이었다면, 아르망의 사물들은 바로 이런 동일시를 거부했다. 주관성이 발화 행위를 통해 형성된다는 원칙은 이제 소비 대상을 선택하는 행위의 반복에 대한 객관적인 상관물이 됐다.

아르망은 조만간 조각이 상품의 진열 기법을 따르게 될 것이며, 미술관의 전시 관례 또한 백화점의 상품 진열 기법(상품 진열대와 쇼윈도)과 동화될 수밖에 없음을 인식하고 있었다. 클랭의 「텅 빔」에서 잘 보여주었듯이, 사물이 공공장소에 위치할 때 주체의 구성과 사물 경험 방식상의 변화, 그리고 기억과 스펙터클의 변증법이 가장 명백하게 드러날 것임을 깨닫고 있었던 것이다. 창문 안을 쓰레기로 채운 아르망의 설치 작품 「가득 참」(1960)은 이렇게 전후 시기 조각의 패러다임에서 가장 중요한(아마도 일관적이었던) 변화를 알리는 작품이 됐다.

아르망의 '집적' 연작과 '쓰레기통' 연작은 역사상 처음 등장한 산업화된 죽음에 대한 기억 이미지다. 아르망의 창고에 있는 사물들은 나치 포로수용소를 다룬 최초의 다큐멘터리 영화인 알랭 레네(Alain Resnais) 감독의 「밤과 안개」(1955년작, 아르망이 개봉 당시 관람했던 영화)에서 영상으로 기록된 옷, 머리카락, 개인 소지품들의 집적에 화답하는 듯하다. 그러나 이런 집적을 통해 발생한 시간의 변증법은 과거와 미래를 긴장 관계에 놓는다. 그 이유는 그 사물들이 가까운 과거에 일어났던 재앙과 파괴를 숙고하는 것처럼 보이는 바로 그 순간에, 그것들은 또한 임박한 미래를 향해 시선을 던지기 시작하기 때문이다. 아르망의 부동의 배치물들은 또 다른 형태의 산업화된 죽음을 예견하면서, 빠른 속도로 팽창하는 소비문화와 그만큼 감당하기 어려워진 산업 폐기물로 인한 생태학적 재난의 개시를 떠올리게 한다. BB

더 읽을거리

Jean-Paul Ameline, *Les Nouveaux Réalistes* (Paris: Centre Georges Pompidou, 1992)
Benjamin H. D. Buchloh, "From Detail to Fragment: Décollage/Affichiste," *Décollage: Les Affichistes* (New York and Paris: Virginia Zabriske Gallery, 1990)
Bernadette Contensou (ed.), *1960: Les Nouveaux Réalistes* (Paris: Musée d'Art Moderne de la Ville de Paris, 1986)
Catherine Francblin, *Les Nouveaux Réalistes* (Paris: Editions du Regard, 1997)

▲ 1914　　● 1913, 1915, 1917a, 1918, 1944a, 1953, 1957b　　▲ 서론 1, 1931a

클레멘트 그린버그가 「모더니즘 회화」를 발표한다. 그의 비평이 방향을 바꾸어 60년대 새로운 논쟁들을 만들어 낸다.

40년대 말부터 60년대 초반에 이르기까지 미국의 비평가 클레멘트 그린버그는 기술적(descriptive) 용어들을 만들어 왔다. 일련의 이 용어들을 통해 그는 매우 정교하면서도 탄탄한 방식으로, 자신이 옹호했던 전후 미술에서의 새로운 양상들을 설명해 낼 수 있었다. 그 가운데 하나가 '전면적(allover)'이라는 개념이다. 그는 이 용어를 사용해서 특정 추상 ▲ 표현주의 회화, 특히 잭슨 폴록의 회화에서 뚜렷하게 나타나는 촘촘한 그물망과도 같은 반복을 통해서 만들어지는 표면의 균일함을 설명했다. 그린버그는 이 개념의 의미를 설명하기 위해 '이젤 회화' 개념과 대비시켰다. 즉 이젤 회화가 캔버스 너머로 극적인 서사가 펼쳐지는 무대와 같은 삼차원의 환영을 만들어서 관람자의 관심을 거기에 집중시킨다면, 이와 대조적으로 전면적인 표면은 평면성, 정면성, 그리고 사건의 부재를 그 내용으로 하고 있다는 것이다.(「이젤 회화의 위기(The Crisis of the Easel Picture)」(1948))

그린버그가 고안한 또 다른 개념 가운데 "정처 없는 재현(homeless representation)"이 있다. 추상회화의 역설을 설명하기 위해 만든 이 용어를 통해, 그는 추상회화에도 일반적으로 삼차원의 환영을 만들어 내기 위해 사용되는 얕은 언덕과 골짜기 같은 것들이 묘사되고 있음을 지적했다. 예를 들면 데 쿠닝의 문지르기 기법(그리고 이후에는 재스퍼 존스의 납화 기법으로 처리된 '붓터치')을 통해서 나타나는 미묘한 색조의 변화는 마치 그 위로 어떤 재현적 대상이 나타나길 기다리는 듯 보인다는 것이었다.

이에 대해 그린버그는 '색-공간'이란 개념으로 맞섰다.(「추상표현주의 이후」 ▲ (1962)) 이는 바넷 뉴먼의 작품에서 나타나는 것 같은 캔버스 전체로 펼쳐진 빛의 개방성을 의미하는 것으로, 그린버그는 이런 특징을 '시각적 (optical)'이라고 규정했다. 이 개념은 '촉각적' 특질과 '시각적' 특질들을 대립시켰던 초기 미술사의 논의를 따른 것이었다.(그 미술사학자는 19세기 오 ● 스트리아 출신의 알로이스 리글이다.)

형식적인 특징을 정확하게 잡아내려는 이런 노력을 고려할 때, 그린버그가 「어떻게 미술 글쓰기가 오명을 얻게 되는가(How Art Writing Earns Its Bad Name)」(1962)와 같은 글에서 토해 낸 분노는 그리 놀랄 만한 것이 아니다. 이 글의 제목은 이미 그린버그 표현법의 단순성과 직접성을 그대로 보여 주고 있는데, 여기서 그는 '비평'이라는 용어를 피하고 대신 '미술 글쓰기'라는 노동을 연상시키는 용어를 채택했다. 그러나 그가 실제로 겨냥하고 있었던 것은 능글맞고 점잖은 체하는 태도가 아니라, 처음에는 해럴드 로젠버그의 「미국의 액션 페인팅 미술가들(The American Action Painters)」(1952)에서 언급됐고 몇 년 후 로렌스 앨러웨이 같은 영국의 비평가들에 의해 채택된 입장이었다. 즉 아방가르드의 관심은 미술 생산이 아니라 자신을 드러내는 일종의 제스처나 사건을 연기하는 데에 있으며, 이 퍼포먼스의 부산물인 회화는 미술가에게도 관람자에게도 더 이상 관심의 대상이 되지 못한다는 생각이었다. 로젠버그가 언급했던 것처럼 "새로운 회화는 미술과 삶의 모든 구분을 붕괴시켰다." 그러

1 · 잭슨 폴록, 「넘버 13A, 1948: 아라베스크 Number 13A, 1948: Arabesque」, 1948년
캔버스에 유채와 에나멜, 94.6×295.9cm

▲ 1947b, 1949a　　　　　　　　　　　▲ 1951　　　　　● 서론 3

2 • 모리스 루이스, 「사라반드 Saraband」, 1959년 캔버스에 마그나, 256.9×378.5cm

나 그린버그는 이런 언급이 "'행위'의 찌꺼기인 회화"를 왜 다른 이들이 보아야 하는지, 그리고 심지어 왜 구입해야 하는지 전혀 설명하지 못하는 이런 발언이 비평임을 주장하는 것은 문제라고 보았다.

그린버그는 아방가르드가 미술을 내던져 버림으로써 자신이 부정적인 의미에서 "전복적이고 미래주의적"이라 특징지은 입장을 내세우게 됐으나, 미술은 정반대로 회화적 전통을 계속해서 새롭게 갱신하는 작업이 돼야 한다고 보았다. 이런 관점이 바로 그의 가장 유명한 글 「모더니즘 회화(Modernist Painting)」(1960)의 기본 골자이다.

권한 영역

18세기 독일 철학자 칸트를 "최초의 진정한 모더니스트"로 규정하면서, 그린버그의 에세이는 시작부터 그가 말하고 있는 현상이 얼마나 "역사적으로 새로운 것"인지는 몰라도, 최소한 그 뿌리는 18세기와 계몽주의로 거슬러 올라간다고 주장한다. "칸트가 논리학의 한계를 정립하기 위해 논리학을 사용하는" 방식과 자신이 모더니즘 미술의 자기비판 절차라고 부른 것을 비견하면서, 그는 이 절차가 "어떤 분과 특유의 방법을 사용해 그 분과 자체를 비판"하는 것으로 보았다. 그러나 이는 "그 분과를 전복하기 위한 것이 아니라 그것을 고유의 권한 영역 내에 더 확고하게 자리 잡도록 하기 위해서"라고 덧붙였다.

그린버그는 예술에 있어서 이와 같은 권한 영역, 즉 서로 다른 각각의 미학 분과들 고유의 이 영역은 각 매체가 지닌 유일무이한 성격으로부터 역사적으로 발견되는 것이라 주장했다. 그리고 여기에 도달하기 위해 각 개별 예술은 다른 매체로부터 차용한 전통들을 제거하기 시작했다는 것이다. 예를 들면 역사화의 서사는 문학에서, 환영주의 회화의 깊은 공간감은 연극에서 빌려 온 것이었다. 1860년대 초반 에두아르 마네의 회화에서 시작된 이 논리는 순전히 회화의 유일무이한 특징이 화면 그 자체의 평면성이라는 점을 드러냈다. "평면성이 다른 어떤 예술들과도 공유되지 않는 회화의 유일한 조건이기 때문에, 모더니즘 회화는 평면성 자체로 나아가기 시작했다."

「모더니즘 회화」는 마치 그린버그가 20년 전인 1939년과 1940년, 「아방가르드와 키치(Avant-Garde and Kitsch)」와 「더 새로운 라오콘을 향하여(Towards a Newer Laocoon)」를 발표하면서 그가 '미술 저술가(art writer)'로서 첫발을 내디뎠을 때 전개했던 주장을 단순히 반복하는 것처럼 보일 수 있다. 「더 새로운 라오콘을 향하여」에서 그린버그는 다양한 예술 매체들이 반드시 서로 독립돼야 한다는 이론을 세웠던 레싱의 1766년 논문인 「라오콘: 시와 회화의 한계에 관한 에세이」에 근거해, 모더니즘의 역사를 계몽주의의 맥락 속에 위치시킨 바 있었다. 그러나 이후 그린버그는 예술이 발전해 가는 역사를 서술하는 방식에서 레싱과 차이를 보

3 • 모리스 루이스, 「베타 카파 Beta Kappa」, 1961년 캔버스에 아크릴 수지, 262.3×429.4cm

인다. 「모더니즘 회화」에서 이 역사는 각각의 예술이 자신의 '순수성'을 성취하기 위해 노력한다는 점에서 순전히 내적인 것이다. 이 글에서 미학적 영역 바깥에 있는 것에 대한 언급은 예술이 연예 오락에 흡수될 것 같다는 점, 그리고 이것에서 벗어나기 위해서 예술은 "그것이 제공한 경험이 그 자체로 가치 있다는 점을 증명"하게 됐다는 사실을 인정하는 대목에서 유일하게 (그러나 암시적으로) 등장한다.

그러나 「더 새로운 라오콘을 향하여」에서 이 역사는 좀 더 상세하게 사회적 조건과 관련돼 서술된다. 그에 따르면 모더니즘은 처음에는 부르주아의 가치를 전달하는 진정한 방법으로서 발전해 나갔다. 그러나 이후 자본주의가 발전하면서 모더니즘은 점점 더 물질주의적이고 세속적으로 변해 가는 사회를 부정하면서 보헤미아라 알려진 영역으로 나아갔다. 그는 모더니즘 역사의 발전이 아방가르드에 의해 진행된다고 생각했다. 즉 아방가르드의 역할은 "부르주아 사회에 반대하여 바로 그 사회를 표현하는 새롭고 적절한 문화적 형식을 찾아내는 것"이고, "동시에 부르주아 사회의 분업 이데올로기에 굴복하지 않으면서 예술 각각의 정당성을 추구하는" 것이었다. 그러나 예술이 그 자체로 정당하다는 생각은 미학적인 영역과 사회적인 영역을 결합시키는 조건의 제약을 받는다. 왜냐하면 그린버그는 매체를 인정하는 모더니즘의 논리를 모더니즘 회화가 당시 과학과 공유하던 유물론적 객관성이라는 형식을 통해서 이해하고 있었기 때문이다. 실제로 그는 모더니즘이 방법에 관심을 집중하고 사회로부터 거리를 두려는 노력을 과학과 관련된 다양한 사례들 속에서 생각하고 있었다. 그리고 그는 시각예술 각각이 자신의 고유한 매체의 특성을 탐구하고 있다고 요약하면서, 매체는 "물리적인 것임이 밝혀졌다."고 썼다. 이 점은 40년대 그린버그의 비평에서 계속 강조됐다. 예를 들면, 그는 벽화가 이젤 회화를 대체하게 된다고 생각했는데, 그 이유는 벽화가 벽의 침투 불가능한 표면을 그대로 드러낼 수 있기 때문이었다. 이것은 '실증'적으로 관찰 가능한 사실이었다. 그에게 벽화는 실증주의 과학이 상정하는 사실의 연속적인 공간과 유사한 기능을 수행하는 일종의 연속적인 평면 대상이었다.

이런 과학에 대한 관심은 계몽주의 프로젝트와 아방가르드와의 관계에 대한 그의 입장과도 연결된다. 왜냐하면 칸트와 같은 철학자들이 비판적 사유를 위한, 그리고 그 방법을 정교하게 다듬기 위한 모델로 삼았던 것은 다름 아닌 물리학이었기 때문이다. 따라서 더 진보한 프로젝트인 과학에 대한 관심은 문화적 경험 속에서 타당한 것들이 사라지는 것을 막으려 해 왔던 아방가르드로서는 자연스러운 것일 수 있었다. 그리고 실제로 모더니즘 예술의 이와 같은 역사에 관한 그린버그의 설명이 지닌 사회적이고 유물론적인 차원은 그가 특별히 아방가르드에 의한 역사의 전개를 언급할 때 가장 명백하게 드러난다. 그에 따르면 아방가르드에 부여된 임무는 우리가 진정한 것이라 부를 수 있는 모든 형태의 문화를 그것의 대용품 혹은 가짜로부터 지켜 내는 것이다. 그는 현대 소비 사회에 의해 생산된 이런 거짓된 문화를 **키치**라고 했다.(「아방가르드와 키치」)

이 초기의 주장이 사회주의("오늘날 우리가 사회주의를 목표로 하는 이유는 **단지 우리가 지난 모든 살아 있는 문화의 보존을 위해서다.**")와 아방가르드의 이름으로 제기됐다면, 20년이 지난 후 「모더니즘 회화」에서는 사회적인 차원을 그

레오 스타인버그 - 평판 화면

레오 스타인버그(Leo Steinberg, 1920~)는 1968년 뉴욕현대미술관에서 가진 한 강연에서 처음으로 모더니즘 회화에 관한 클레멘트 그린버그의 독단주의적인 설명을 비판했다. 회화 자체의 매체(지지체의 평면성)를 훌륭하게 드러낸 모더니즘 회화가 옛 거장들의 작품에 전제된 순진함과는 대조를 이룬다는 그린버그의 생각에 발끈했다. 그린버그는 "모더니즘은 미술에 주목하기 위해 미술을 사용했지만," "사실적인 환영주의 미술을 드러내지 않기 위해 미술을 이용하여 매체를 숨겼음"을 개탄했다.

스타인버그는 「다른 규준(Other Criteria)」이라는 글을 통해 "현대 회화와는 대조적으로 옛 거장의 회화가 매체를 숨기고, 미술을 감추고, 표면을 부정하고, 눈을 속인다는 등의 생각은 미술 관람자를 《라이프》지의 구독자처럼 이해할 때만 타당한 이야기다."라고 언급했다. "전면적인" 구성과 관련해서 스타인버그는 "형식주의 비평에서 중대한 진보의 기준은 한 방향만을 향해 강박적으로 나아가는 일종의 형식적인 디자인 기술 같은 것이 돼 버렸다. 다시 말해 그것은 표면 전체를 미분화된 단일한 장으로 다루는 것이다."라고 쓰고 있다. 그는 모더니즘이 신봉하는 평면성이라는 관념은 뒤뷔페의 그래피티 효과나 "평면성을 유지하는 문제 일체를 미술의 '소재' 정도로 격하시켜 버린" 재스퍼 존스의 「깃발」과 「과녁」으로 인해 복잡한 논의가 필요하게 됐다고 주장했다. 그리고 그림이 그 앞에 서 있는 관람자를 향할 것이라는 정향성을 의미하는 상상적 경험이라는 개념을 발전시켰다.

그에 따르면, 얼마나 급진적이든 간에 "그림은 세계를 재현한 것이라는 생각, 즉 그림은 인간의 직립 자세와 상응해 화면에 그려져 있는 일종의 세계 공간이라는 생각"을 통해 존립한다. 게다가 그는 "자연계의 대상을 참조하는 그림은 정상적인 직립 자세에서 경험되는 감각 자료들을 연상시킨다. 따라서 르네상스 회화의 화면은 수직성이 그 본질적인 조건임을 여실히 드러낸다."고 썼다. 그러나 그는 1950년의 뒤뷔페와 라우셴버그의 작품에 의해서 이런 수직성에 도전하는 사건이 일어났다고 설명한다. 왜냐하면 그 그림들은 "더 이상 수직적인 장이 아닌, 우리 눈에는 익숙하지 않은 평판 화면을 보여 주기" 때문이다. 스타인버그의 이 "평판(flatbed)"이라는 용어는 인쇄소에서 사용되던 것으로, 인쇄공들은 낱개로 된 금속 활자들을 흔들리지 않고 일렬로 모아 놓을 수 있도록 평판에서 작업을 해야만 했다.

스타인버그는 다음으로 결정적인 단계로 나아갔는데, 이는 구조주의 인류학의 주요 이분법을 참조함으로써 가능했다. "반복해서 말하자면, 중요한 것은 이미지가 실제로 어떻게 물리적으로 배치돼 있느냐가 아니다. 카펫을 벽에 걸거나 서사가 있는 그림을 바닥에 모자이크로 만들어 놓았다고 해서 문제가 되지는 않는다. 내가 염두에 두고 있는 것은 그 이미지의 심리적인 영향, 즉 관람자가 상상을 통해 이미지와 만나는 그 특별한 방식이다. 그리고 나는 화면이 수직적인 것에서 수평적인 것으로 나아가고 있다는 사실이 미술의 주제에 있어서 급진적인 전환, 자연에서 문화로의 급진적인 전환이 일어나고 있음을 보여 주는 것이라 생각한다."

비록 이런 대변동이 뒤샹의 「너는 나를/나에게」(1918)과 같은 작품에 의해 이미 준비되고 있었다고도 말할 수 있지만, 당시 이와 같은 변동은 컬러 복사물에서부터 신문 사진, 지도나 달력 같은 다양한 인쇄물을 모아 놓은 라우셴버그의 실크스크린 회화에 의해 활용되고 있었다. "라우셴버그의 화면은 이 모든 것들을 모음으로써 얻을 수 있고, 생각할 수 있는 모든 것이 부착될 수 있는 표면이 돼야만 했다. 광고판이든 계기판이든, 모든 영사막은 평평한 것과 유사성을 지니고 있어야 했고 이는 반복되었다.(양피지, 사용되지 못한 인쇄판, 교정쇄, 도표, 지도, 항공사진 등) 정보를 평판 모양으로 담아 낸 문서 양식의 모든 평평한 표면은 그의 화면과 유사하다. 이는 인간의 시각장에 시각적으로 상응하는, 우리에게는 익숙한 영사면 같은 것과는 본질적으로 다르다." 라우셴버그의 작품 표면은 쓰레기 더미, 저장소, 교환기 등 내적 독백으로 자유롭게 연상될 수 있는 구체적인 참조물들로 가득했다. 이것들은 외부 세계를 수용하고 그것들을 변환해 내는 마음을 다시 외부로 표현하는 상징들이었다. 계속해서 들어오는 처리되지 않은 자료들을 수집해 과잉 충전된 장 속에 펼쳐 놓았다. 만약 수직적이고 시각적인 그림이 낭만주의자로 보는 주체를 상상했다면, 수평적인 평판 화면은 완전히 다른 주체를 상상했을 것이다. 왜냐하면 그 회화 표면은 이제 "작업대만큼이나 견고하고 관대하기 때문이다. …… '평판의 순도'는 일단 그것이 좋은 디자인으로 만들어져 있다면 보장된 것이다. 그림의 '평면성'이 문제가 되지는 않는데, 이는 책상이 어질러져 있거나 바닥에 먼지가 쌓여 있다고 해서 그것의 평면성을 의심할 수는 없는 것과 같은 이치다." 이 새로운 유형의 그림이 상정하는 주체는 더 이상 낭만주의적인 주체가 아니라 도시 공간의 거주자들이었다. 즉 라디오, 텔레비전, 광고와 같은 매체들에 처리된, 혹은 문에 달린 우편함을 통해서 자신의 가정 공간으로 미끄러져 들어오는 파편화된 메시지를 받아들이고 그것에 의해 프로그램화되는 주체들이었다.

설명에서 제거했을 뿐만 아니라 아방가르드는 (그것이 인정했던 실증주의 과학과 함께) 이제 미술의 적으로 간주됐다. 그린버그는 이제 과학의 "일관성은 미적 특질에 방해가 되는 것이고 아무런 비전도 제공하지 못한다."고 공격하면서 회화적 **평면성**에 함축돼 있는 유물론적이고 물리적인 의미를 제한하고 60년대 비평 논쟁에서 커다란 반향을 일으키게 된다. 이를 통해 그린버그는 자신의 글쓰기의 방향을 바꾸고, 자신을 따르는 젊은 세대의 비평가들을 낳게 된다.

그린버그는 이 글에서 돌연 회화 매체에 대한 자신의 생각을 그 지지체의 물리적 특성이 아닌, 관람자가 그것을 마주할 때 느끼는 지각적 경험의 특수한 본성 문제로 가져가면서 물리적인 것을 현상학적인 것으로 대체한다. 그가 추론할 때 시각 그 자체는 투사적인 것이다. 따라서 "캔버스에 최초의 자국이 남자마자 그것은 캔버스의 즉물적이고 절대적

4 • 케네스 놀랜드, 「소용돌이 Whirl」, 1960년 캔버스에 마그나, 178.4×176.5cm

막후 인물

40년대 초반에 그린버그는 아방가르드가 문화적, 정치적 임무를 수행하는 데 있어 두 가지 사회적 요소가 방해가 된다고 생각했다. 그러나 50년대에 그가 이 두 요소와 가까이 했다는 점을 언급할 필요가 있다. 그 가운데 하나는 미 국무성이다. 그린버그는 국무성의 후원을 받아 유럽과 아시아 여러 지역에 강연을 다니면서 미국 문화를 홍보했다. 많은 사람들이 알고 있듯이, 이것은 냉전 체제에서 선전 정책의 일환으로 기획된 것이었다. 또 다른 한 요소는 미술시장이다. 그린버그가 일찍이 잭슨 폴록과 데이비드 스미스를 옹호했다는 점에서 그 탁월한 예견은 그의 비평가로서의 명성을 드높여 주었고, 이에 따라 그는 새롭게 떠오르는 인재들과 거래하고 싶어하는 미술관 관장들을 위시해 잡지 편집인들의 관심을 한 몸에 받고 있었다. 1959년부터 그린버그는 뉴욕의 프렌치 앤드 코(French & Co.) 갤러리에서 전시를 기획하면서 동시에 다른 아트딜러들의 조언자 역할을 하고 있었다. 이 모든 활동을 통해서 그는 유럽 회화의 죽음, 특히 미국 미술의 '승리'를 기뻐하는 일종의 미국적 배타주의와 이해관계를 맺고 있었다고 말할 수 있다. 그린버그에게 당시의 미국 미술은 '후기입체주의 회화'로서, 여기서 입체주의란 20세기 유럽에서 생산된 모든 것뿐만 아니라 폴록을 포함하는 추상표현주의까지도 포함하는 범주를 의미했다. 그는 「어떻게 미술 글쓰기가 오명을 얻게 되는가」에서 폴록의 작품이 "완전히 입체주의를 그 기초"로 한다고 언급하기도 했다. 따라서 이제는 '후기-회화적 추상' 또는 '색면회화'라고 부르게 된 이 "배타적으로 시각적"인 용어들은 새로우면서도 동시에 미국적인 것을 의미했다. 게다가 화면이 개방되고 확장됨으로써 그린버그가 모더니즘 회화의 특징으로 보았던, 계속해서 스스로를 갱신하는 전통과도 연결될 수 있었다. 바로 이런 점에서 후기-회화적 추상은 확실히 아방가르드와 대립되는 것이었다.

그린버그는 아방가르드가 문화적 가치의 옹호자에서 그 적대자로 바뀌게 된 것을 '네오다다'의 등장과 관련이 있다고 보았다. 그가 보기에 '네오다다'는 아방가르드가 일찍이 벗어나 있었던 상업적인 영역을 받아들임으로써 모더니즘의 기획을 저속하고 혼돈스럽게 만들었다. 그는 레디메이드를 받아들인 재스퍼 존스의 작업을 비난하면서, 그것은 "실제로는 단지 복제될 수 있을 뿐인 평평하고 인위적인 형태를 재현함으로써 얻어진 문학적 아이러니"로서, 형식적이거나 조형적인 관심이 아닌 신문 잡지 류의 관심에서 나온 것이라 언급했다.(「추상표현주의 이후」) 같은 맥락에서 그는 회화가 레디메이드의 논리에 오염돼 모더니즘이 위협받고 있다고 언급했다. 만약 평면성과 그것의 한정이 회화의 본질을 구성하는 두 가지 법칙이라면, "틀에 맨 또는 압정으로 박은 캔버스도 이미 하나의 그림으로 존재하게 된다."(레디메이드) "그것이 비록 성공적인 그림은 아닐지라도 말이다."

젊은 세대의 비평가 가운데 그린버그에게서 강한 영향을 받았거니와 그와 가장 가까웠던 마이클 프리드는 이런 생각을 더 심화시켰다. 1967년 프리드는 "벽에 걸린 텅 빈 캔버스가 '반드시' 성공적인 그림은 아니라는 말로는 충분치 않다."라면서, "내 생각에 그것은 그림으로 간주될 수 없다는 말이 더 정확할 것이다."라고 말했다.(「미술과 사물성」) 프리드에

인 평면성을 파괴하게 된다." 이는 절대적인 평면성이란 **시각**에 스스로를 개방하는 한 결코 가능하지 않음을 의미한다. 그린버그는 관람자가 평면과 같이 물리적 공간이 아니라, 묘사되어 있는 공간을 걸어 들어갈 수 있는 것 같이 상상하기 어려운 특별한 공간만이 **가능**하다고 보았다. 이것은 시각만의 독특한 공간으로서, 그린버그가 특별히 "순수 시각적 환영"이라 부른 이 공간감은 "말 그대로든 비유적으로든 오직 눈으로만 여행"할 수 있는 어떤 것이다.

'미국의 소리'를 통해 「모더니즘 회화」가 1960년에 처음으로 전파를 탔던 시기에, 그린버그는 모리스 루이스(Morris Louis, 1912~1962)[2, 3]와 케네스 놀랜드(Kenneth Noland, 1924~2010)[4]라는 두 신예 미술가에 관한 글을 썼다. 여기서 그린버그는 "순수 시각적 공간(optical space)"이라는 개념이 새로운 차원에 접어들었으며, 미국 미술의 새로운 유파로서 간주될 수 있는 어떤 흐름이 시작되고 있음을 피력했다. 50년대에 그린버그는 보는 것 자체만을 통해 다가갈 수 있는 공간에 대한 생각을 다듬어 갔고, 그에 따라 폴록의 드립 페인팅을 설명하는 용어들은 계속해서 변했다. 그러나 바로 이 젊은 화가들의 작품과 그들의 동시대 미술가인 헬렌 프랑켄텔러(Helen Frankenthaler, 1928~2011)[5]의 작품에서, 그린버그는 폴록의 선적인(그리고 비교적 모노크롬적인) 그물망이 만들어 내는 은은한 빛의 효과가 넓게 분포된 강렬한 색채로 변모하면서 가장 촉각적이지 않은 측면을 드러내는 방식으로 바뀌었음을 발견했다. 규격이 정해져 있지 않은 캔버스에 액체 안료를 흩뿌리는 폴록의 방식은 루이스에 의해서 캔버스 전체를 물들이는 방식으로 변형돼 나타났다. 그리고 이를 통해 색채는 지지체로서 천 직조물인 캔버스와 동일한 것이 됐으며, 또한 그 지지체를 탈물질화시킴으로써 "화면을 개방하고 확장하는" 희미하게 빛나는 일련의 "순수 시각적인" 베일이 됐다.(「루이스와 놀랜드」)

5 • 헬렌 프랑켄텔러, 「산과 바다 Mountains and Sea」, 1952년 캔버스에 유채, 220.6×297.8cm

게 그것이 성공적인 그림일 **수도** 있다고 믿게 되는 상황이 미래에 도래한다면, 그것은 회화의 성격이 완전히 바뀌어 회화가 "단순히 그 이름으로만 남게 되는" 상황이 된다는 것을 의미했다. 미술과 삶의 구분을 제거해 버린 아방가르드에 대한 그린버그의 공격을 이어가는 「미술과 사물성」에서 프리드는 미술의 일관성이란 개별적인 매체의 한계에 의해서, 그리고 그 내부에서 발생된 가능성과 관례들을 통해 얻어지는 것이라 주장했다. 이런 매체들 **사이**에 존재하는 것은 연극(theater)이며, "이제 연극은 미술의 부정"이라는 것이다. 실제로 그는 "미술의 성공, 심지어 그 생존은 점점 더 연극을 좌절시키는 각 미술 영역의 능력에 좌우된다."고 주장했다. 이 주장에서 프리드의 '연극'은 앨러웨이의 '사건(event)'과 비교될 수 있다.

그린버그는 문화의 생존은 미술에서 가치를 박탈하는 부르주아 미술관을 좌절시키는 아방가르드의 능력에 달려 있다는 1940년의 생각에서, 이후 자기 정당화라는 미술의 기획을 안전하게 확보하는 모더니즘의 논리에 달려 있다는 생각으로 나아갔다. 그리고 우리는 이제 1967년 프리드의 생각, 즉 생존은 아방가르드 그 자체를 패배시킴으로써만 가능하
▲ 다는 생각에 도달하게 된다. 프리드의 목표는 이제 미니멀리즘에서 발견

▲ 1962c, 1965

되는 레디메이드의 속성들, 가령 발견된 산업적인 재료들이나 부품들을 사용하고, 작품을 공장에서 반복적으로 만들어 냄으로써 그 제작 방식을 탈숙련화하는 방식 등을 아방가르드의 '네오다다'적인 성격이라 일반화하는 것이었다. 프리드와 그린버그의 입장은 두 가지 결과로 이어졌다. 우선 60년대 후반 색면회화와 '순수 시각성'은 그린버그가 일찍이 과학적인 질서를 통해서는 찾아낼 수 없었던 '미학적 질'을 갖게 됐다. 그러나 그 모더니즘의 논리는 다른 쪽에서는 지지체의 즉물적이거나 물리적인 본성으로 환원(미니멀리즘), 혹은 미술은 스스로를 정의하는 것이라는 동
▲ 어반복적인 미술 관념(개념미술의 몇몇 형태들에서처럼)으로 나아갔다. RK

더 읽을거리

티에리 드뒤브, 「모노크롬과 텅 빈 캔버스」, 『현대미술 다시 보기』, 정헌이 옮김 (시각과 언어, 1995)

T. J. Clark, "More on the Differences between Comrade Greenberg and Ourselves," in Serge Guilbaut, Benjamin H. D. Buchloh, and David Solkin (eds), *Modernism and Modernity* (Halifax: The Press of the Nova Scotia College of Art and Design, 1983)

Michael Fried, "Three American Painters," *Art and Objecthood* (Chicago: University of Chicago Press, 1998)

Clement Greenberg, *The Collected Essays and Criticism*, vols 1 and 4, ed. John O'Brian (Chicago: University of Chicago Press, 1986 and 1993)

Serge Guilbaut, *How New York Stole the Idea of Modern Art: Abstract Expressionism, Freedom, and the Cold War* (Chicago and London: University of Chicago Press, 1983)

▲ 1968b

1960ᴄ

로이 리히텐슈타인과 앤디 워홀이 회화에 만화와 광고를 사용하기 시작하고, 제임스 로젠퀴스트나 에드 루샤 등이
그 뒤를 따른다. 이렇게 미국의 팝아트가 탄생한다.

▲ 1960년 로이 리히텐슈타인(Roy Lichtenstein, 1923~1997)과 앤디 워홀 (Andy Warhol, 1928~1987)은 각각 타블로이드 신문 연재만화와 광고를 사용해 회화를 제작하기 시작했다. 그들은 뽀빠이[1]나 미키마우스 같은 캐릭터, 또는 테니스화나 골프공 같은 상품들에 이끌렸다. 1년 후 리히텐슈타인은 로맨스 만화와 전쟁 만화도 작업에 도입했다.[2] 곧

● '팝'(처음에 영국의 인디펜던트 그룹과 연관됐던 용어)이라 불리기 시작한 이 미술은 철저히 비난받았다. 그 냉담한 표면은 추상표현주의 회화의 감정적 깊이를 조롱하는 듯했다. 이제 막 잭슨 폴록 같은 미술가들을 주목하기 시작한 평론가들에게 이 새로운 전환은 그리 달가운 것이

■ 아니었다. 1949년 '그가 미국의 가장 위대한 생존 화가인가?'라는 제목으로 폴록을 다뤘던 《라이프》지는 1964년에 '그는 미국 최악의 화가인가?'라는 머리기사로 리히텐슈타인을 소개했다.

진부하다는 비난

처음에 비평가들이 이들의 작품을 진부하다고 비난한 것은 내용 때문이었다. 즉 팝이 상업디자인을 끌여들여 순수미술을 궁지로 몰아갈 우려가 있다는 것이었다. 진부하다는 비난은 그 제작 절차와도 관련됐다. 리히텐슈타인은 풍자만화, 광고, 연재만화를 직접 복제하는 것처럼 보였기에(실제로 그는 이것들을 워홀보다 훨씬 더 많이 변형시켰다.), 독창성이 결여된 미술가로 낙인찍혔을 뿐만 아니라, 한번은 저작권 위반 시비에 휘말리기도 했다. 1962년에 리히텐슈타인이 1943년 미술사학자 얼 로란이 세잔의 초상화로 만든 교육용 도표 몇 개를 가지고 작품을 만들었을때 얼 로란은 이를 공개적으로 비난했다. 45년 전 레디

◆ 메이드 변기를 예술로 선언한 뒤샹 역시 이와 유사한 비난에 휩싸였지만, 그때는 '외설'이나 '표절'과 같이 비난의 용어가 가혹한 것은 아니었다.

리히텐슈타인이 연재만화를 복제한 방식은 보기보다 복잡했으며 보이는 것만큼 기계적이지도 않았다. 그는 연재만화에서 한두 컷을 선택해 거기에서 한두 개의 모티프를 스케치하고, 실물 투영기로 스케치된 (결코 만화가 아닌) 드로잉을 회화 평면에 맞춰 확대해 캔버스에 전사한 다음, 그 이미지를 스텐실 점, 원색 채색, 두꺼운 윤곽선 등으로 채웠다.(먼저 점으로 이루어진 밝은 배경을 채색하고, 마지막에는 검은색의 두꺼운 윤곽선을 채색했다.) 그러므로 리히텐슈타인의 작품은 산업적으로 생산된

1 · 로이 리히텐슈타인, 「뽀빠이 Popeye」, 1961년 캔버스에 유채, 106.7×142.2cm

레디메이드처럼 보이지만 사실 기계 복제(만화), 수작업(드로잉), 다시 기계 복제(투영기), 다시 수작업(복제와 채색)이란 일련의 과정을 거친 것이었다. 이런 반복을 통해 수작업과 기계 작업은 더 이상 구분할 수 없게 되었다. 이렇게 회화적인 것과 사진적인 것을 교묘하게 뒤섞은 미술가로 앤디 워홀, 리처드 해밀턴, 제임스 로젠퀴스트(James Rosenquist,

▲ 1933~), 에드 루샤(Ed Ruscha, 1937~), 게르하르트 리히터, 지그마르 폴케 등이 있는데, 이들의 작업은 전성기 팝아트의 핵심을 이룬다.

손으로 그린 기계 복제 이미지의 기호들이 가득한 리히텐슈타인의 작품은 "손으로 만든(핸드메이드) 레디메이드"였다. 특히 인쇄의 흔적을 다시 손으로 채색한 벤데이 점(1879년 벤자민 데이가 고안한 것으로, 음영을 단계적으로 조절해 인쇄된 이미지를 점들의 체계로 만드는 기술)들은 이런 모순적인 특징을 잘 보여 준다. 그러나 더욱 중요한 것은 리히텐슈타인의 점들이 당시에는 꽤 새로운 의미를 전달하고 있었다는 사실이다. 다시 말해 외형은 기계 복제의 무수한 변형을 거쳤다는 점, 그리고 실재는 어떻게든 '매개되며(mediated)' 모든 이미지는 어떻게든 '걸러진'(screened, 다시 말해 인쇄되거나 방영되거나 이미 노출된)다는 점이다. 이런 측면은 팝아트의 또 다른 강력한 주제가 됐으며 워홀, 해밀턴, 로젠퀴스트, 루샤, 리히터, 폴케에 의해 다양한 방식으로 변주됐다.

미술사학자 마이클 로벨(Michael Lobel)의 주장대로, 리히텐슈타인은

▲ 1964b ● 1949b, 1956 ■ 1949a ◆ 1914 ▲ 1956, 1964b, 1967a, 1968b, 1972b, 1988, 2007a

2 • 로이 리히텐슈타인, 「차 안에서 In the Car」, 1963년
캔버스에 유채와 마그마, 172.7×203.2cm

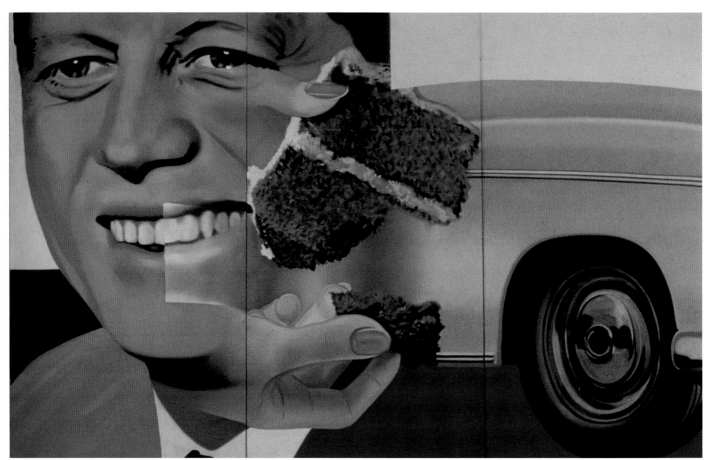

3 • 제임스 로젠퀴스트, 「대통령 선거 President Elect」, 1960~1961/1964년
메소나이트판에 유채, 세 개의 패널, 213.4×365.8cm

여전히 독창성과 창조성 같은 개념을 '고수'하고 있었을까? 리히텐슈타인이 차용한 상품 이미지들에서 상품명이 제거되고 있다는 점에서 충분히 그렇다고도 할 수 있다.(반면 워홀의 작품은 '캠벨'이나 '브릴로'와 같은 상품명을 그대로 사용한다.) 로벨의 언급대로, 그는 대상들을 "리히텐슈타인화"하고 있으며, "만화의 이미지마저 **자신의** 이미지처럼 보이도록" 작업했다. 작가의 개성을 드러내는 흔적과 그것을 감추는 기호 사이에서 발생하는 긴장이 리히텐슈타인의 작품에서 분명 발견되지만, 그는 그런 긴장을 대수롭지 않게 여긴 것 같다. 1967년에 그는 "나는 산업화에 저항하지 않는다. 오히려 그것은 나에게 할 일을 주었다." "나는 복제하기 위해서가 아니라 재구성하기 위해 드로잉을 한다. 나는 가능한 최소한의 변형만을 시도할 뿐이다."라고 말했다. 즉 그는 이미 인쇄된 이미지를 복제했지만 그것을 회화적 요소로 변형시켰으며, 고유한 양식과 주관성의 이름으로 그 이미지를 '재구성' 함으로써 회화적 형식과 통일성이란 가치들을 인식시켰다. 그것은 충분히 감지되긴 했지만 그 이상은 아니었다.

로젠퀴스트는 주로 잡지 화보의 이미지들을 재구성하는 방식으로 작업했으며, 이미지를 자르거나 조작하며 콜라주 같은 속성을 부여했다. 로젠퀴스트가 즐겨 사용했던 일상용품 이미지들은 "너무 평범해서 그냥 지나치게 되거나, 너무 진부해서 쉽게 잊혀질" 것들이었다. 그러나 그는 이런 이미지들을 추상화 기법과 대형 광고판 제작 기술을 활용해 몇 개의 연속 패널에 그리거나, 영화관의 와이드 스크린을 연상시키는 장대하고도 매력적인 환영으로 만들었다. 그러나 그의 팝아트 작품 일부는 사회 비판적 성격을 띠기도 한다. 예를 들어 길이 3.65미터의 「대통령 선거」[3]를 마주한 관람자는 고속도로 광고판을 따라가거나 혹은 잡지 페이지들을 연신 넘기는 것처럼, 함박 미소를 짓는 존 F. 케네디에서부터 매니큐어를 바른 여성의 손가락이 한 조각의 케이크를 자르는 장면, 49년형 시보레의 이미지까지를 연속적으로 보게 된다. 그 이미지들은 거의 초현실주의적으로 병치됐지만, 그 분위기는 리처드 해밀턴의 작품과 마찬가지로 낙관적이며 새로운 시대의 풍요와 약속을 제시하고 있다. 그러나 얼마 안 있어 리히텐슈타인은 26.21미터 길이의 대형 작품 「F 111」(1965)에서 제트 전투기와 원자폭탄 사이로 스파게티 범벅과 헤어드라이어 아래 앉아 있는 소녀와 같은 이질적인 이미지들을 병치한다. 훨씬 우울한 이 작품에서 웃고 있던 그 대통령은 죽었으며, 베트남 전쟁은 한창이고, "군과 산업의 복합체"는 풍요로운 미국 소비문화의 어두운 이면임이 드러난다.

리히텐슈타인과 로젠퀴스트 등이 즐겨 사용했던 저급한 내용들이 추상표현주의의 고상한 주제에 부응하는 미학적 취향을 공격했던 것은 사실이지만, 리히텐슈타인은 꼭 그랬던 것도 아니었다. 실제로 그의 작품을 통해서 우리는 조야한 광고나 멜로드라마 만화들을 수단으로, 전통적인 미술의 목표(회화적 통일성과 극적인 구성)는 물론, 모더니즘 미술의 목표(로저 프라이와 클라이브 벨이 높게 평가했던 "의미 있는 형식"이나 클레멘트 그린버그가 최종 목표라고 설파했던 "평면성")를 실현할 수 있다는 사실을 알게 된다. 50년대 재스퍼 존스가 국기, 과녁, 숫자 그림으로 이와 유사한 전략을 구사했을 때, 레오 스타인버그는 그의 작품들이 그린버그가 요구한 모더니즘 회화의 기준(회화의 평면성, 자기 충족성, 객관성, 즉각성)을 충족시키면서도 그가 모더니즘 회화에 전적으로 이질적이라고 여겼던 것들(대중문화의 키치적인 이미지와 발견된 사물들)을 사용했다고 지적한 바 있다. 리히텐슈타인과 그의 동료들이 순수미술과 상업디자인이라는 양극을 결합했을 때, 그 효과는 존스보다 훨씬 더 충격적이었다. 왜냐하면 그들이 사용한 광고와 만화 이미지는 존스의 국기나 과녁만큼 평면적이었을 뿐만 아니라 내용은 더 저속했기 때문이다.

에드 루샤도 존스와 유사한 경로를 밟으며 팝아트로 진입했다. 루샤는 추이나드 미술학교(지금은 캘리포니아 미술대학) 학생이던 1957년 당시에, 4개의 주물을 일상적인 기호와 결합시킨 존스의 「네 개의 얼굴이 있는 과녁」(1955)을 잡지에서 보게 된다. 존스의 이런 도발에 더 대담한 방식으로 응답한 루샤는 단색으로 평평하게 채색된 배경에 단어 하나를 쓰고 다른 색으로 칠했다. 처음 그의 작품에 등장한 단어들은 「스매시(Smash)」, 「보스(Boss)」, 「이트(Eat)」처럼 대개 새된 발음이 나면서도" 그 의미가 모호한 단음절로 된 감탄사들이었다.[5] 이후 루샤가 언급했듯, "이 단어들은 이렇게 추상적인 형태를 띠고 있으며, 물질과 무관한 세계에 속한다." 그는 계속해서 다양한 단어와 이미지를 조합하며 "시각적 소음 개념"을 탐색했고, 그 결과 뒤샹의 냉담한 미학을 자기만의 방식으로 변형한 작품에 도달하게 됐는데, 그것은 미국 중서부 지역에서 사용하는 특유의 직설 화법과 LA 지역의 세련된 말투를 동시에 떠올리게 했다. 리히텐슈타인은 만화를, 워홀은 TV 뉴스의 전송 사진들을, 로젠퀴스트는 광고판을 활용함으로써 팝아트 대표 작가들은 모두 다른 매체를 활용해 회화라는 고급미술 장르를 넘나들었다. 루샤는 영화적 속성을 회화에 도입했다. 그가 사용한 색채는 대개 셀룰로이드 필름처럼 광택이 나며, 그의 회화는 깊이감 있는 공간과 단어가 새겨진 평평한 스크린 사이를 진동한다. 마치 그 이미지들은 공들여 그려진 만큼 "영사된" 것처럼 보인다.[4] 이런 측면에서 루샤의 팝아트 방식 또한 LA의 지역성을 십분 활용한 것이었다.

영사하기와 스캐닝

그때만 해도 리히텐슈타인, 로젠퀴스트, 루샤 등은 여러 가지 방법으로 20세기 순수회화의 대립들(고급문화와 저급문화, 순수미술과 상업미술, 심지어는 추상미술과 재현미술)에 도전하는 듯이 보였다. 리히텐슈타인은 「골프 공」[6]에서 밝은 회색 배경에 흑백의 올록볼록한 공을 하나의 도상적 재현물로 제시했다. 그것은 매우 진부한 이미지이지만 몬드리안이 흑백으로 그린 플러스(+)와 마이너스(−) 기호의 순수 추상과 그리 다르지 않다. 거의 추상에 가까운 작품인 「골프공」은 그의 다른 작품들과 마찬가지로, 세계의 사물들과 반드시 유사하지만은 않은 기호를 다루면서 우리의 리얼리즘에 대한 감각을 의문시하고 그것이 인습적인 코드에 지나지 않음을 보여 준다.(이즈음 그는 리얼리즘을 '인습적인' 방식으로 정의한 곰브리치의 『예술과 환영』(1960)을 읽었다.) 한편 몬드리안의 작품이 골프 공과 다르지 않은 것으로 여겨지면서 문제가 된 것은 추상의 범주였다. 모더니즘 회화는 주로 형상을 배경으로 용해시키거나 공간적 깊이감을 물질적인 평면성으로 붕괴시키려 했다.(역시 몬드리안은 가장 좋은

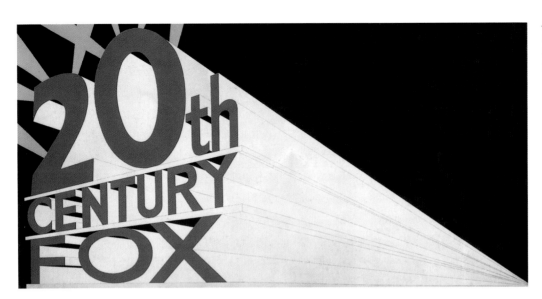

4 · 에드 루샤, 「8개의 스포트라이트를 받고 있는 커다란 상표 Large Trademark with Eight Spotlights」, 1962년
캔버스에 유채, 169.5×338.5cm

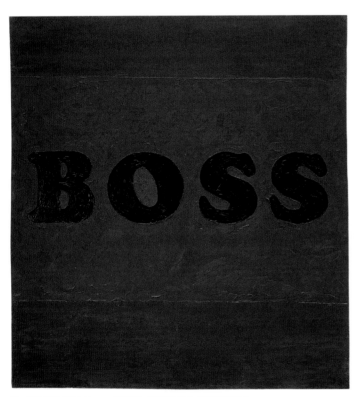

5 · 에드 루샤, 「보스 Boss」, 1961년 캔버스에 유채, 182.9×170.2cm

은 새로운 팝 영웅이 막강한 상대인 추상표현주의자를 단 한방에 날려 버리는 것에 대한 알레고리인 것처럼 보인다. 그러나 중요한 건 바로 그 일격이다. 「뽀빠이」가 가져다 준 충격은 폴록의 작품만큼이나 즉각적이었다. 뽀빠이는 심지어 관람자의 뒤통수마저 후려친다.(그는 "펑(Pow)" 또는 "탕탕(bratta)" 같은 의성어들을 활용해 이런 일격의 위력을 강조하곤 했다.) 그러므로 리히텐슈타인이 암시하는 바는 팝 또한 폴록의 작품과 같은 모더니즘 회화와 그리 다르지 않은 효과를 낼 수 있다는 사실이었다. 팝이든 모더니즘 회화이든 모두 오로지 눈만을 매개로 하며, 따라서 이미지를 순간적인 '펑(Pop)' 소리와 함께 한순간에 흡수하는 관람자를 대상으로 한다.

▲ 워홀과 더불어 숭고한 회화 공간 속에 등장한 끔찍한 교통사고 혹은 가정주부 독극물 사건과 같은 TV 뉴스의 전송 사진 이미지들은 오늘날에도 수용하기 어렵다. 대개의 경우 리히텐슈타인이 고급문화와 저급문화를 결합한 효과는 워홀보다는 덜 전복적이었다. 리히텐슈타인은 진부한 그림이나 신파조의 이야기들로부터 뛰어난 회화 작품을 제작할 수 있는 자신의 훌륭한 취향과 형태 감각에 자부심을 가졌다. 그러나 고급문화와 저급문화를 화해시키려는 그의 시도는 단순히 형식의 문제만은 아니었다. 오히려 그것은 이처럼 오래된 이분법들을 역사적으로 수렴시키려는 시도였다. 40~50년대에 리히텐슈타인은 모더니즘 미술의 모든 양식을 하나하나 점검했다. 표현주의 계열의 작품으로 활동을 시작한 리히텐슈타인은 이후 대중적인 양식을 모방한 작품(「델라웨어 강을 건너는 워싱턴(Washington Crossing the Delaware)」(1951)처럼 미국적인 주제를 다룬 작품들로, 이는 이후 그의 팝아트를 예견한다.)을 제작하다

●가 이후 한동안은 추상 양식의 그림을 제작했다. 그 결과 그는 제스

■처적인 붓질, 입체주의적인 기호의 유희(채색된 부분은 그림자를, 하얀 부분은 반사광을 의미하는 등의), 그리드와 모노크롬과 같은 추상 형식들은 물론, 무엇이든 차용한 레디메이드 오브제와 발견된 이미지에 이르기까지, 다양한 모더니즘 양식과 아방가르드 기법들을 능숙하게 다룰 수 있게 됐다. 그의 작품에서 이런 기법들은 매개물로서 등장했다. 그의 작품에는 광고나 연재만화의 도상들, 다시 말해 아방가르드 미술이 전

예이다.) 다른 팝 아티스트와 마찬가지로 리히텐슈타인은 공간이 **환영적이기도 하고 평면적이기도 한** 두 가지 측면을 모두 보여 주었다. 다시 말해 팝아트의 급진성은 저급한 내용과 고급 형식이라는 주제의 대립보다는, 구조상 일상적인 기호와 숭고한 회화의 속성 모두를 띠고 있다는 점에 있다. 사람들이 한때 마크 로스코의 엄숙한 사각형들

▲과 바넷 뉴먼의 현현적(epiphanic)인 띠들이 차지하던 형이상학적 공간에 만화와 상품 이미지가 침투하자 분개했던 이유를 짐작할 수 있다.
리히텐슈타인은 특히 모더니즘 회화의 비매개적인 효과와 인쇄된 이미지의 매개된 외양이라는 시각적으로 상반되는 이미지들을 충돌시키는 방식으로 작품을 제작했다. 「뽀빠이」[1]와 같은 초기 팝 작품

복하려 했던 바로 그 재현 양식으로 이루어진 이미지들이 언제나 등장한다. 그의 팝아트가 갖는 비판성은 바로 이런 측면에 있는 것이다.

리히텐슈타인의 예리함은 광고와 만화의 코드가 아방가르드 작업들과 얼마나 유사한지를 보여 주었다는 점에서도 발견된다.(20세기 미술에서 고급─저급문화의 관계에 미친 영향은 상호적인 것이었다.) 한때 리히텐슈타인이 자신의 회화적 언어에 대해 언급했듯이, "나의 작품은 만화와 연관되는 만큼 입체주의와도 연관된다. 비록 만화가들은 몰랐겠지만 만화는 미로나 피카소와 같은 미술가들과 연관성을 가지고 있을 뿐만 아니라, 심지어는 디즈니의 초기 작품과도 관련돼 있다." 그는 피카소의 모호한 명암의 기호들, 마티스의 대담하지만 장식적인 윤곽선들, 몬드리안의 원색들, 레제의 만화에 가까운 형상들을 사용했다.(이것들은 물론 완전히 다른 목적에서 사용됐다. 예를 들어 몬드리안의 원색이 순수 회화를 의미한다면, 리히텐슈타인의 작품에서 노란색은 금발을, 빨간색은 드레스를, 파란색을 하늘을 의미한다.) 리히텐슈타인이 광고와 만화 이미지를 재구성했던 것도 그 이미지들을 회화 평면 크기에 맞춤으로써 이런 모더니즘과의 연관성을 드러내고 수사학적으로 그것들을 이용하기 위함이었다.(얼마 안 있어 리히텐슈타인이 피카소, 마티스, 몬드리안과 같은 거장들의 작품 일부를 직접 "리히텐슈타인화"하기 시작했을 때, 이런 연관성은 더 명백해졌다.) 그렇다면 이처럼 모더니즘 미술과 연재만화를 뒤섞는 그의 시도는 60년대 초반 아방가르드의 방법들이 상업디자인의 기법들과 별반 다를 바 없다는 암울한 결론으로 이어질 수도 있을 것이다. 그리고 분명 이런 사실은 전후 혹은 네오아방가르드의 딜레마이기도 했다. 즉 전쟁 이전 혹은 '역사적' 아방가르드의 반(反)미술을 위한 방법들 가운데 일부는 미술관은 물론 스펙터클 산업의 재료로 흡수됐다. 좀 더 낙관적으로 말하면 이와 같은 형식들의 교환이 순수미술이나 상업디자인 더 유리한 것이었고, 이미지의 통일성이나 비매개적인 효과와 같은 더 전통적인 가치에도

6 · 로이 리히텐슈타인, 「골프공 Golf Ball」, 1962년
캔버스에 유채, 81.3×81.3cm

공헌했다고 할 수도 있을 것이다. 이것이 바로 리히텐슈타인이 문제를 바라보는 방식이었다.

리히텐슈타인은 모더니즘 양식은 물론, 고대 그리스까지는 아니더라도 르네상스 시기까지 거슬러 올라가는 보기와 그리기의 다양한 양태들을 능숙하게 다룰 줄 알았다. 그는 초상화, 풍경화, 정물화와 같은 회화의 특정 장르들을 리히텐슈타인화했을 뿐만 아니라, 회화가 무대이자 창문이며, 거울이자 추상적인 표면이기도 하다는 회화의 보편적 패러다임을 리히텐슈타인화했다. 레오 스타인버그는 라우센버그와 존스의 콜라주─회화 작품에서 또 다른 패러다임을 감지했고, 그것을 '평판(flatbed) 화면'이라고 불렀다. 여기서 회화는 더 이상 자연 풍경을 바라보거나 들여다보는 수직적인 틀(창문 혹은 거울 혹은 실제로 추상적인 표면)이 아니라, 이질적인 이미지들이 하나의 텍스트로 짜여진 수평적 장소, 즉 "정보를 나열해 기록하는 평면"이 된다. 스타인버그가 보기에 모더니즘 회화 모델과 단절하고 '포스트모더니즘'의 도래를 알리는 이 패러다임은 리히텐슈타인에게 영향을 주었다. 그러나 리히텐슈타인은 또한 벤데이 점을 사용함으로써 자신의 작품이 모더니즘 회화 모델의 한 변형임을 분명히 했다. 그에게 회화는 걸러진 이미지였고, 그것은 그 자체로 모든 것이 기계 복제와 전자 시뮬레이션의 과정을 거치는 전후 세계에 대한 하나의 기호였다. 이런 걸러져 보이는 과정은 그가 작품을 제작하는 실제의 과정(손으로 만든 것과 레디메이드를 뒤섞는)과도 일치할 뿐만 아니라, 더 나아가 현대 세계의 이미지는 대개 매개된 것임을 암시하는 동시에 보는 방식과 그리는 방식 자체에도 영향을 미친다. 로벨이 언급한 대로, 리히텐슈타인이 선택한 만화의 인물들은 주로 우리가 바라보는 스크린(사격 조준기, TV 모니터, 자동차 앞 유리판이나 계기판) 앞에 놓여 있음으로써 마치 그 표면들과 "캔버스의 표면을 비교하거나 연결시키는" 듯했다.[2] 그에 따라 우리의 위치도 정해지며, 우리가 보는 방식 또한 그런 보기의 방식과 연결된다. 여기서 제시된 보기의 방식은 컴퓨터 스크린이 일상화된 우리 시대에는 지배적인 방식으로 자리잡았다. 모든 이미지는 영사된 상태로 나타날 뿐만 아니라, 우리의 읽기와 보기 행위는 모두 일종의 '스캐닝(scanning)'된 것이다. 오늘날 우리는 시각적이건 비시각적이건 간에 이런 방식으로 정보를 수용하도록 훈련된다. 우리는 정보를 스캔한다.(그리고 때로는 정보가 우리를 스캔한다. 우리가 두드린 자판이나 클릭한 웹 사이트의 조회 수에는 우리의 자취가 남아 있다.) 일찌감치 리히텐슈타인은 이런 전환을 감지했던 듯하다. 연재만화에 잠재돼 있었던 이미지의 외양은 물론, 우리가 그것을 보는 방식에 일어난 전환을 말이다.　　HF

더 읽을거리

Russell Ferguson (ed.), *Hand-Painted Pop: American Art in Transition, 1955–92* (Los Angeles: Museum of Contemporary Art, 1992)

Walter Hopps and Sarah Bancroft (ed.), *James Rosenquist* (New York: Guggenheim Museum, 2003)

Michael Lobel, *Image Duplicator: Roy Lichtenstein and the Emergence of Pop Art* (New Haven and London: Yale University Press, 2002)

Steven Henry Madoff (ed.), *Pop Art: A Critical History* (Berkeley and Los Angeles: University of California Press, 1997)

Ed Ruscha, *Leave Any Information at the Signal* (Cambridge, Mass.: MIT Press, 2002)

▲ 1907, 1911, 1921a, 1924, 1931b　　● 1903, 1906, 1910, 1913, 1917a, 1925a, 1944a, 1944b　　▲ 1960b, 1958, 1962d

1961

12월에 클래스 올덴버그가 뉴욕 이스트 빌리지에 「가게」를 연다. 「가게」는 하나의 '환경'으로서 주위에 널린 저렴한 가게들의 진열 방식을 흉내 냈으며, 모든 품목은 판매를 위한 것이었다. 겨울부터 이듬해 봄까지 10개의 다양한 '해프닝'이 「가게」 부지에 위치한 올덴버그의 레이 건 극장에서 수행된다.

앨런 캐프로(Allan Kaprow, 1927~2006)의 에세이 「잭슨 폴록의 유산」이 ▲《아트뉴스》 1958년 10월호에 발표됐다. 폴록의 비극적인 죽음은 고작 2년 전의 일이었다. 《아트뉴스》의 편집자는 마침내 추상표현주의가 아카데미로 편입됐다는 사실을 깨닫게 됐다. 지난 10년간 《아트뉴스》는 ● 클레멘트 그린버그가 "10번가 터치"라는 말로 비난하듯 부른 '제2세대' 추상표현주의 미술의 강력한 지지 세력이었다. 《아트뉴스》는 그해 1 ■ 월에는 재스퍼 존스의 「네 개의 얼굴이 있는 과녁」을 표지로 채택하면서 그의 첫 번째 개인전 프리뷰를 실었으며, 전시는 대대적인 성공을 거두었다. 그로부터 1년 후에는 프랭크 스텔라의 흑색 회화가 뉴욕 미술계를 매혹시키고, 곧이어 팝아트와 미니멀리즘이 등장하게 된다. 다시 말하면 이미 고갈된 추상표현주의의 피할 수 없는 종언은 일사천리로 진행되고 있었다. 캐프로의 글은 추상표현주의의 유산, 더 정확히 말해 그 주인공의 유산에 대해 정면으로 대응한 최초의 글이었다. 미술사학자로서 훈련된 사람이었고(캐프로는 컬럼비아 대학에서 마이어 샤피로와 함께 공부했으며, 몬드리안에 관한 석사 논문을 썼다.) 미술사 강의를 (러트거스 대학에서) 해오고 있던 그로서는 추상표현주의와 절연하는 일이 뭔가 석연치 않고 너무 가벼운 처사라고 느꼈다. 그보다는 오히려 변증법적인 지양이 필요했던 것이다.

캐프로의 유토피아

캐프로는 폴록의 혁신성이 사실상 "교과서에 편입되는 중"이라고 하면서 "그리는 행위, 새로운 공간, 고유한 형식과 의미를 생성하는 개인의 흔적, 끝없는 뒤얽힘, 거대한 규모, 새로운 재료들은 이제 미술대학의 상투어가 되었다."라는 말로 글을 시작한다. 그러나 무언가를 당연시하고 그대로 흉내 낼 수 있다고 해서 그것을 이해했다고 말할 수는 없다. 폴록의 작업에는 상투적인 견해가 주장하는 것 이상의 무언가가 존재한다. 캐프로는 우선 "우리가 하찮다고 여기기 시작한 이런 새로운 가치들의 어떤 의미들은 그렇게 하찮은 것이 아니다."라고 지적하며, 폴록이 "위대한 회화를 창조했다면 …… 또한 회화를 파괴하기도 했다."는 점을 논증하기 위해 열거했던 특질들을 언급한다. 그는 행위의 즉각성과, 잠재적으로 무한하며 전면적인 폴록의 회화 공간 내에서 드러나는 자아와 정체성의 상실, 미술 오브제로서 캔버스가 지닌 자율성을 무너뜨려 하나의 환경으로 변형시키는 새로운 규모 등을 지적하면서, 폴록

의 미술이 "경계 밖으로 뛰쳐나와 스스로 우리의 세계를 채우려 하는" 미술이라고 말했다. 이어 "우리는 이제 무엇을 해야 하는가?"라는 질문을 던진 캐프로는 곧 "두 가지 선택지가 존재한다."고 대답한다. "하나는 이 길을 계속 따라가는 것이다. 아마도 양질의 많은 '회화에 근접한 작품들'이 폴록의 이런 미학을 떠나거나 넘어서지 않은 채 다양하게 제작될 수 있을 것이다. 다른 선택은 회화의 제작을 전적으로 포기하는 것이다. 즉, 알다시피 그것은 직사각형이나 타원형의 단일한 평면을 포기하는 것이다. 물론 폴록 스스로도 그런 상태에 매우 가까이 다가갔다." 이 말에서는 폴록의 작품을 온순하게 길들이려는 태도가 엿보인다.(의심할 바 없이, 이런 정황에서 캐프로가 염두에 두었던 유파는 그린버그가 폴록의 진정 ▲ 한 후계자라고 소개했던 헬렌 프랑켄텔러, 모리스 루이스 등의 미술가들이다.) 또 한편으 ● 로는 회화의 와해, 즉 20년대 중반부터 몬드리안이 했던 말을 빌려 좀 더 정확히 말하자면 회화가 "주변 환경에 분해되어 흡수"되어야 함을 말하고 있다.

캐프로는 자신의 주장의 선례로서 몬드리안의 유토피아가 있었음을 매우 잘 알고 있었다. 그러나 그는 이런 사실에 대해 숙고하기보다는, 오히려 임박한 미래를 위한 청사진을 제시하며 에세이의 결론을 맺었다. 이 부분은 온전하게 인용할 가치가 있다.

폴록은 …… 우리가 우리 일상생활의 공간과 대상, 말하자면 우리의 몸, 옷, 방, 여차하면 42번가의 광막함에까지 관심을 두고 심지어 그것에 현혹되기 시작했을 시기에 우리 곁을 떠났다. 우리는 물감으로는 우리의 다른 감각들을 제시하는 데 만족할 수 없기 때문에 광경, 소리, 움직임, 사람들, 냄새, 감촉 등과 같은 특정 재료들을 사용할 것이다. 물감, 의자, 음식, 전기 조명, 네온사인, 연기, 물, 신던 양말, 개, 영화 등 현 세대의 미술가들에 의해 발견될 수천 가지 사물이 새로운 미술을 위한 재료들이다. 우리 주변에 늘 있었으나 무시돼 온 세계를 이 대담한 창조자들은 우리에게 처음인 양 보여 줄 것이다. 뿐만 아니라 그들은 전대미문의 해프닝과 이벤트를 선보일 것이다. 이것들은 쓰레기통, 범죄 기록, 호텔 로비 등에서 발견된 것이며, 쇼윈도나 거리에서 보이는 것이며, 꿈이나 끔찍한 사건 속에서 감각되는 것이다. 으깨진 딸기 냄새, 친구로부터의 편지, 배수관 막힘 용해제를 판매하는 게시판, 세 번의 노크 소리, 긁는 소리, 한숨 소리, 끝없이 책 읽는 목소리, 명멸하는 플래시, 중절모

▲ 1949a ● 1960b ■ 1958 ▲ 1960b ● 1917a, 1944a

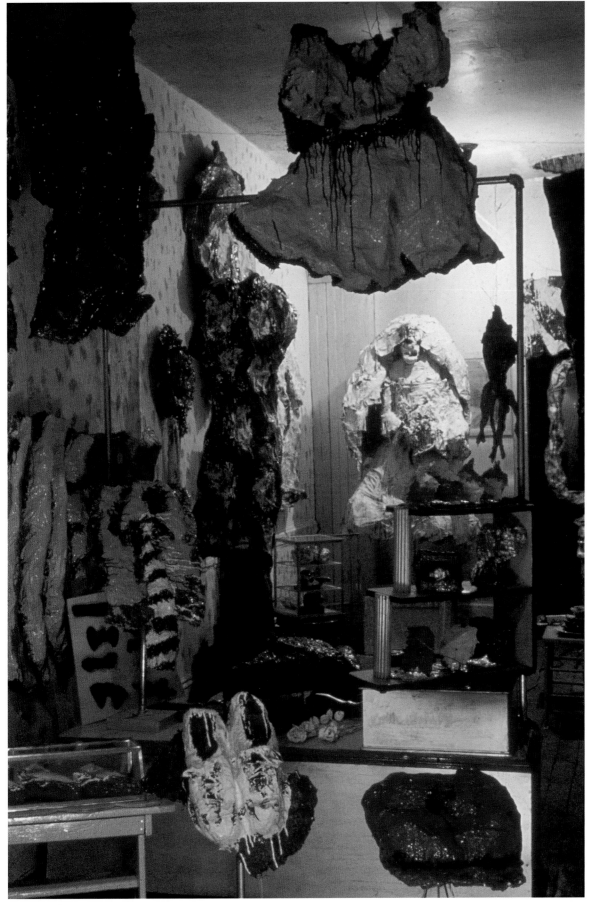

1 • 클래스 올덴버그, 「가게 The Store」의 내부, 뉴욕 이스트세컨드 거리 107번지, 1961년 12월

등 이 모든 것이 이 새로운 구체적인 예술을 위한 재료가 될 것이다.

오늘날 젊은 미술가들은 더 이상 '나는 화가다.' 또는 '시인이다.' '무용가다.'라고 말할 필요를 느끼지 않는다. 그들은 그저 '미술가'다. 모든 삶이 그들에게 열려 있다. 그들은 평범한 사물로부터 평범함의 의미를 발견해 낼 것이다. 그들은 평범한 사물을 특별하게 만들려고 노력하지 않을 것이며, 단지 그것들의 실제적 의미를 진술할 것이다. 그러나 그들은 무로부터 특별함을 고안해 낼 것이며, 심지어 무의 의미도 고안해 낼 것이다. 사람들은 기뻐하거나 무서워할 것이며, 비평가들은 혼란을 느끼거나 즐거워할 것이다. 그러나 확신컨대, 그들은 1960년대의 연금술사가 될 것이다.

이런 캐프로의 선견지명은 경탄할 만한 것이다. 60년대에 나온 많은 아방가르드 예술이 캐프로의 예언을 실현하고 있으며, 적어도 그가 기술한 전망의 이러저러한 측면에 부합한다. 여기서 서로 연결된 세 요소를 지적해야 할 필요가 있는데, 왜냐하면 그 요소들은 캐프로 자신의 예술, 특히 '해프닝'이라는 이름으로 그가 당시 창안하는 중이었던 형식에 직접적으로 관련되기 때문이다. 첫째 요소는 예술을 위한 새로운 포괄적인 재료로서 세계 전반(세계의 다종다양한 대상들, 특히 세계의 폐기물뿐만 아니라 또한 시간 속에서 펼쳐지는 사건들까지도)을 사용할 수 있는 가능성이다. 둘째 요소는 모든 위계와 가치 체계의 와해이다. 셋째 요소는 매체 특정성의 제거, 그리고 모든 영역의 지각을 미학의 영역에 동시에 포함시키는 것이다.

캐프로는 수년간 회화를 전시해 왔으나 1957년 말부터는 공간적 '환경'을 창조하기 시작했다. 이를 '액션 콜라주'라고 명명한 그는 이것이 폴록 예술의 직접적인 확장이라고 생각했다. 캐프로는 1966년에 출간한 『아상블라주, 환경, 해프닝(Assemblage, Environments & Happenings)』에서, 마당을 중고 타이어 더미로 가득 채워 만든 1961년작 「마당」[2]을 촬영한 사진을 싣고, 그 옆에 나란히 한스 나무스가 찍은 작업하고 있는 폴록의 사진을 실었다.(조용히 파이프를 태우며 한 아이를 데리고 있는 캐프로는 폴록보다는 덜 영웅적으로 보이지만, 분명 폴록보다 더 자신의 작품 '안에' 있었다). 캐프로는 그의 환경들 내에 음향을 도입하려(그의 무한 확장 논리에 따라 그의 환경을 더욱 더 세계로 개방하려) 시도하다가 우연히 해프닝을 고안하게 됐다. 동

▲ 원할 수 있는 효과가 부족해 불만을 느끼던 캐프로는 존 케이지에게 조언을 얻고자 했다. 당시 케이지는 뉴욕의 뉴스쿨(New School for Social Research)에서 작곡에 관한 강의를 하고 있었다. 캐프로는 처음 접하게 된 케이지의 강의에 매혹됐고, 자기와 함께 강의를 듣던 비음악인들인 조지 브레히트, 딕 히긴스 등과 합세하기에 이르렀다. 그리고 나중에는

● 플럭서스의 주축이 되기로 결심하게 된다. 1958년 봄 바로 그곳에서 우연 자체가 하나의 작곡 기법, 아니 오히려 하나의 반(反)작곡 기법이라고 가르친 케이지의 격려에 힘입어, 캐프로는 해프닝에 대한 그의 생각을 키워 나갔다. 오랫동안 무작위성은 케이지가 행한 음악의 근본 원리였으며, 기보법 문제에서 진정한 관심을 불러일으켰다. 과제로서 수행된 캐프로의 작업은 케이지의 강의에서 모두 연주됐는데, 이것은 소음을

2 · 앨런 캐프로, 「마당 Yard」, 1961년 뉴욕 마사 잭슨 갤러리 뒷마당

일으키는 동작에 사용될 오브제들과 이런 각 동작들(동시에 행해질 수도 있는)의 경과 시간을 나열한 형식으로 이루어졌다. 그 모델은 명백히 음악적이었지만, 캐프로는 거기에 공간의 차원(종종 시야로부터 감춰져 있는 참여자들의 운동과 위치의 차원)을 추가함으로써 이런 이벤트가 지닌 연극적 차원

▲ 을 강조했을 뿐만 아니라 그것이 다다로부터 파생된 콜라주 전통에 기대고 있다는 것도 강조했다.

이런 맹아적 단계의 해프닝과 성숙한 단계의 첫 번째 해프닝인 「여섯 부분으로 이루어진 열여덟 개의 해프닝(18 Happenings in 6 Parts)」 사이에는 구조가 더 복잡해졌다는 사실을 빼고는 근본적으로 어떤 변화도 없다. 루벤 갤러리(이후 2년 동안 레드 그룹스, 로버트 휘트먼, 클래스 올덴버그, 조지 브레히트, 짐 다인의 해프닝이 열리는 등 새로운 예술 형식의 메카가 됐다.)의 개관을 장식했던 이 이벤트에서, 캐프로는 나무로 만든 임시 칸막이를 이용해 공간을 세 개의 방으로 구분했고, 플라스틱 판과 캔버스는 참여자들이 소품으로 사용하게 될 다양한 오브제들의 아상블라주로 뒤덮어 놓았으며, 비어 있는 부분들은 퍼포먼스가 진행되면서 채색될 것이었다. 조명과 음향(전자 음악, 기계 음악, 생음악)도 계속해서 달라지고 있었다. 이 공간으로 여섯 명의 참여자(세 명의 여자와 세 명의 남자)가 들어와 연결되지 않는 갖가지 행위를 하면서 최대한 무표정한 모습으로 연결되지 않는 문장들을 내뱉었다. 이 '해프닝'은 세 개의 방(각 방마다 여섯 개의 해프닝)에서 동시에 수행됐고, 관객은 총 1시간이 소요되는 퍼포먼스가 진행되는 동안 정해진 대로 두 차례 방을 옮겨 다녀야 했다. 이렇듯 소소한 수준의 관객 참여, 플롯과 캐릭터의 부재, '세 장면의 서커스'의 동시성 등으로 인해 어떤 관객도 전체 이벤트의 한 부분 이상을 파악할 수 없었다. 다음날에 다시 방문한다 하더라도(1959년 10월 4일에 시작돼 6일 동안 저녁마다 열렸다.) 그 퍼포먼스의 전체 구조에 대한 이해도가 더 높아지진 않았다.

왜냐하면 참여할 때마다 전혀 다르게 배치된 좌석을 배정받을 가능성은 확률상 매우 적었기 때문이다.

첫 번째 해프닝에서 논평자들을 가장 놀라게 했던 점은 퍼포머와 관객을 구분하는 경계의 붕괴이다.(무대도 없었고 관념적인 설정도 없었다. 사실상 해프닝은 점점 더 복잡해지고 더욱 많은 참여자들을 포함하게 됨에 따라 캐프로의 1964년작 「가족」[3]의 경우처럼 야외에서 진행되는 경우가 많아졌다.) 이런 붕괴, 특히 공격성을 수반한 붕괴를 통해 해프닝은 순수 연극과 구별됐다.(아마도 가장 폭력적이거나 당황스럽게 하는 것은 올덴버그의 작품이지만, 캐프로 역시 그의 관객들을 학대하는 데 주저함이 없었다. 예컨대 1961년 3월 「봄 해프닝(A Spring Happening)」에서 관객들은 퍼포먼스의 막바지에 제초기를 작동시키는 누군가에 의해 쫓겨났다.) 또한 비평가들의 언급에 따르면, 퍼포머/관객 간의 경계의 붕괴는 모든 인과 관계와 일관된 원칙을 의도적으로 무시하는 해프닝의 전략과 맞닿아 있는 것이었다. 수전 손택은 "시간 관념도 없고" 과거도 없으며 "절정이나 결말" 없이 존재하며 종종 반복적이고 "언제나 현재 시제에" 존재하는 "꿈의 무논리"에 빗대어 해프닝을 설명했다. 손택에 따르면, 스토리라인이 부재한다는 해프닝의 특성은 자율적인 총체로서의 예술 작품이라는 모더니즘의 개념과 불화를 일으켰으며, 심지어 해프닝을 "즐기고 지지하며 대체로 경험해 봤을 법한 소수의 관객"에게도 어리둥절한 것이어서, 그들은 "해프닝이 언제 끝난 건지 알지 못해 빈번히 나가라는 신호를 받고서야 자리를 떠난다." 손택이 언급한 또 다른 범주의 와해는 해프닝에 사용된 재료와 관련된다. "연극에서와 달리 해프닝에서는 세트, 소품, 의상이 서로 구별되지 않는다." 심지어 사람과 사물도 구별할 수 없다.(사람들은 "종종 삼베 자루를 뒤집어쓰거나 정교하게 만들어진 종이 포장, 덮개, 가면 따위를 씀으로써 마치 사물처럼 보였고" 게다가 그들 주변의 소품만큼이나 움직이지 않고 있었기 때문에 더욱 그러하다.) 단지 의도적으로 어질러진 전체적인 환경만 있다. 그런 환경 속에서 대개 깨지기 쉬운 재료들이 사용되고, 일련의 비연속적인 행위가 이어지는 와중에 부서지기 일쑤다. 손택은 "우리는 해프닝을 붙잡아 둘 수 없으며, 단지 눈앞에서 위험하게 터져 대는 불꽃마냥 가슴에 간직할 수밖에 없다."고 결론짓는다.

그런 일시성은 캐프로의 개념의 주요 요소가 됐다.(「여섯 부분으로 이루어진 열여덟 개의 해프닝」에서 시작된 체험 이후에 캐프로는 종종 그가 해프닝의 가장 중요한 성격으로 여긴 해프닝의 즉각성, 즉 그의 표현을 따르자면 '자체성(suchness)'을 보존하기 위해 결코 해프닝이 반복돼서는 안 된다고 말했다.) 이는 자발적 행동과는 별반 관련이 없으며(해프닝은 그 구조가 아무리 우발적이라 하더라도 각본에 따라 리허설을 거쳤다.) 오히려 순진하다고 할 어떤 믿음과 관련된다. 케이지의 선불교와 유사한 철학에서 파생된 그 믿음에 따르면, 유일성 자체만으로도 '현전성'이 보장됐으며, 자연적 과정으로 여겨진 '현전성' 자체만으로도 전후 소비주의 사회의 특징인 모든 사물의 노골적인 상품화에 대한 저항이

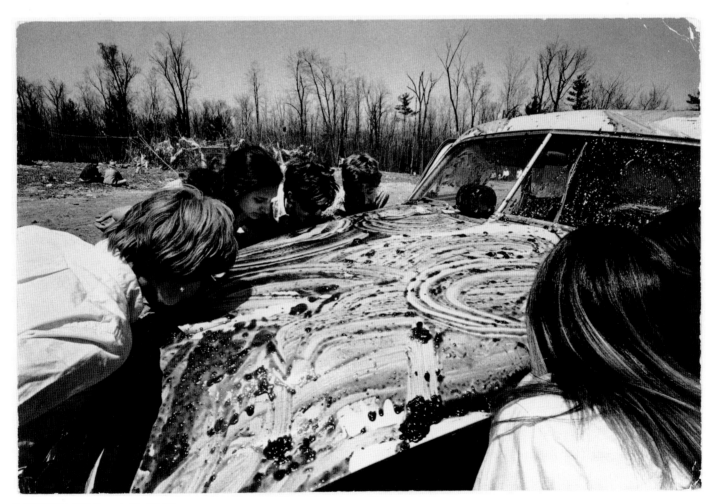

3 • 앨런 캐프로, 「가족 Household」, 1964년
해프닝

보장됐다.(미술시장 그리고 모더니즘 갤러리에 관련된 "하얀 벽, 고상한 알루미늄 액자, 부드러운 조명, 아침(회색 카펫, 칵테일, 정중한 대화)"에 대한 캐프로의 경멸은 그가 환경 작업을 하게 된 하나의 동기였다.) 캐프로는 케이지를 오해했는데, 왜냐하면 케이지에게 반복은 절대 불가능한 것이기에(똑같은 공연이란 절대 있을 수 없기 때문에) 반복의 금지란 애초에 무의미했기 때문이다. 그 와중에 캐프로는 관객의 신경을 곤두세게 만들었는데, 그것은 이 역사적 시기에 해프닝이 지녔던 충격적 가치를 다른 무엇보다도 잘 설명해 줄 수 있었다. 그것은 경제적 신경이었다. 미술사학자 로버트 헤이우드(Robert Haywood)가 지적했듯이, 캐프로는 상품 생산과 소비를 가속화하려는 목적을 지닌 기업 전략인 '예정된 폐기'를 연출함으로써 경제적 신경을 거슬리게 했다.(헤이우드가 제시하는 대표적 예는 여러 부분으로 이루어진 1967년의 해프닝 「유체(Fluids)」로, 이것은 패서디나와 로스앤젤레스의 다양한 장소에 세운 15개의 거대한 기하학적 얼음 덩어리들을 녹이는 해프닝이었다.) 그러나 그것이 도구적 노동에 대한 비판(캐프로의 스승 마이어 샤피로가 인상주의 이후 현대미술의 목적까지는 아니더라도 그 핵심에 위치한 것으로 간주했던 비판)을 의도했음에도 불구하고, 캐프로의 해프닝은 이런 자본주의적 속임수에 지나치게 의존한 나머지 미처 진정한 전략을 세우지 못했고, 서서히 효과 없는 스펙터클로 변질되면서 그가 폭로하고자 했던 소외를 그 자체로 한층 더 확장시키고 말았다.

미술비평가 리처드 코스텔라네츠(Richard Kostelanetz)가 던진 "우리 대부분은 '예정된 폐기'에 반대하지 않는가? 나는 더 영구적인 자동차를 선호한다. 더 오래 지속될 수 있는 사물들을 원하는 게 나쁜 것인가?"라는 질문에 캐프로는 여느 기업 총수의 말이라고 해도 믿을 법한 대답을 했다. "나는 이것이 잘못된 신화의 일종이라고 생각한다. 나는 당신이 진정으로 영구적인 자동차를 원한다고 생각하지 않는다. 왜냐하면 당신과 대중이 그것을 원한다면 당신은 비영구적으로 제조된 자동차를 사지 않았을 것이기 때문이다. 예정된 폐기도 나쁜 측면을 지니고 있을 것이다. …… 그렇지만 또한 그것은 미국 초창기의 철학(새롭게 한다는 것은 거듭 새롭게 한다는 것이다.)을 매우 분명하게 지시하고 있다. 그렇기 때문에 이 나라에서 우리는 젊음을 숭배하고 있는 것이다." 1968년에 이루어진 캐프로의 이 언급은 당시 거리에서 시위하던 저항적 젊은이들의 생각과 첨예하게 상충했다. 결국 캐프로가 자신이 창안해 낸 예술 형식의 정치경제적 의미에 대해 파악하지 못했던 탓에 해프닝은 망각돼 버린 것인지도 모른다. 캐프로의 이벤트보다 훨씬 더 폭력적이고 그에 못지않게 축제적이기까지 했던 1968년의 '실재적 삶'의 이벤트가 뿜어내는 빛 속에서, 해프닝은 불현듯 의미를 상실한 듯 보였고 빠르게 사라져 갔다.

싸구려 가게를 위한 예술

캐프로가 우리의 생활, 특히 우리의 미술 소비를 장악하고 있는 시장 권력을 지나칠 만큼 간접적으로만 강조하려 했던 반면, 클래스 올덴버그(Claes Oldenburg, 1929~)는 이 문제를 전면에 내세웠다. 올덴버그의 출발점은 폴록이 아니라 오히려 장 뒤뷔페의 '진흙의 복권'이었지만, 그의 초기 입장은 캐프로와 상당히 유사했다. 특히 예술의 일차 재료로서 폐기물을 추켜세웠다는 점에서 그러했다. 그러나 1960년 1월부터 3

월에 걸쳐 저드슨 갤러리(이후 저드슨 무용단을 주관하게 되는 갤러리로서, 이곳에서 이본 라이너, 캐롤리 슈니만, 미니멀리즘 조각가 로버트 모리스의 퍼포먼스가 이루어졌다.)에서 선보인 성숙 단계로 들어선 올덴버그의 첫 번째 작업 「레이 건 쇼(Ray Gun Show)」에서부터 사정은 달라지기 시작했다. 이 쇼를 위해 올덴버그는 그의 첫 번째 환경 「거리(the Street)」를 제작했는데, 이것은 그의 첫 번째 해프닝 「도시의 스냅 사진」[4]의 진행을 위한 어수선한 세트로 사용됐다. 「거리」는 거리에서 수집한 찢어지거나 불에 그을린 쓰레기들(골판지, 삼베, 오래된 신문 더미)로 만든 실루엣의 무더기와 바닥에 널린 더 많은 쓰레기들로 이루어졌다. 이런 실루엣들 가운데 가장 빈번히 보인 것이 '레이 건'이었는데, 이것은 올덴버그가 모든 상품의 상징으로 고안해 낸 풍자적인 공상 과학 장난감(헤어드라이어와 총 중간쯤 되는)이다. 시장이라는 은유를 강조하기 위해 올덴버그는 「도시의 스냅 사진」의 관객들에게 다량의 레이 건 통화 "화폐"(1,000~7,000 단위의 지폐)를 나눠 주어 「거리」의 물건과 그와 그의 동료 미술가 짐 다인이 자꾸 내놓는 다른 허섭스레기를 구매할 수 있게 했다.

이 모의 염가 판매에서 팔리지 않은 것은 1960년 5월 루벤 갤러리에 만들어진 좀 더 깔끔한 버전의 「거리」에 다시 설치됐다. 그해 여름에 올덴버그는 시골에 틀어박혀 살면서 전형적인 모더니즘 '화이트 큐브'에 설치됐던 깔끔한 두 번째 버전의 「거리」에서 느낀 불만에 대해 생각하던 중 그의 레이 건이라는 개념, 특히 그 개념의 편재성에 대해 매우 꼼꼼하게 숙고했다. 직각이나 심지어 둔각의 모양을 띤 어떠한 대상도 하나의 레이 건이 될 수 있었다. 올덴버그는 몬드리안의 말을 익살스럽게 차용하면서 레이 건에 '보편각(universal angle)'이라는 표제를 부여했다. "예시: 다리, 7, 권총, 팔, 남근—단순한 레이 건. 십자가, 비행기—이중의 레이 건. 아이스크림소다—부조리한 레이 건. 의자, 침대—복합적인 레이 건." 요컨대 황금이 오랫동안 화폐 유통의 표준으로 기능했던 것과

4 · 클래스 올덴버그, 「도시의 스냅 사진 Snapshots from the City」, 1960년
저드슨 갤러리에서의 퍼포먼스, 뉴욕 저드슨 기념 교회

마찬가지로, 레이 건은 하나의 '일반적 등가물', 즉 그것을 통해 모든 종류의 사물들이 비교되고 교환될 수 있는 텅 빈 기호였다. 그의 다음 프로젝트 「가게」[1]를 보면 그는 심사숙고를 통해 캐프로식으로 폐기물을 심미화하던 자신의 초기 작업을 부적절한 것으로 평가하게 됐음을 알 수 있다. 돌이켜 보건대 자신의 루벤 갤러리의 전시를 직접적으로 암시하는 듯한 대목에서 올덴버그는 다음과 같이 썼다. "이런 사물들(미술 오브제들)은 갤러리 안에 진열되지만, 그곳은 그것들을 위한 장소가 아니다. 가게(가게 물건들로 가득 찬 장소)가 차라리 낫다. 부(르주아) 개념에서 미술관이란 내 개념의 가게와 동등한 것이다."

「가게」의 실현은 부분적으로 1961년 5~6월 마사 잭슨 갤러리에서 열린 단체전 〈환경, 상황, 공간(Environments, Situations, Spaces)〉을 통해 이루어졌지만, 그해 12월이 돼서야 올덴버그는 이스트세컨드 거리 107번지에 그의 '레이 건 제조 회사'의 판매점을 열었다. 그 거리는 저렴한 상품이나 중고 상품을 판매하는 '싸구려 가게'가 즐비한 맨해튼의 한 구역이었다. 이 새로운 장소의 「가게」는 수많은 상품들이 선반 위에 뒤죽박죽 놓인 이웃 상점들을 흉내 낸 것이지만, 올덴버그의 선반은 썩기 쉬운 식료품이나 대량 소비되는 자잘한 물건들의 명백한 복제품들로 채워졌다. 부풀려진 크기로 석고 헝겊으로 만들거나 널찍한 붓놀림의 번쩍거리는 색채로 (추상표현주의를 공공연하게 패러디하면서) 꼴사납게 칠한 구운 감자, 소시지, 아이스크림콘, 푸른 셔츠 들은 결코 실재 사물로 착각하도록 만들어진 것이 아니었다.(그러나 그것들의 가격은 가장 덜 알려진 갤러리에 서조차 미술 작품에 대해 붙이는 가격보다도 더 들쭉날쭉하게 매겨졌다. 25달러짜리에서부터 800달러가 넘는 것까지 있었다.) 오히려 그것들의 목적은 고상한 예술 상거래와 싸구려 가게의 매매 사이에 어떠한 근본적인 차이도 존재하지 않으며, 예술 작품이나 잡화나 모두 단지 상품일 뿐이므로 겉치레를 벗어던지고 사태를 직시하는 편이 낫다는 것을 증명하는 것이었다.

미술 제도가 단순한 시장일 뿐이라는 올덴버그의 공격이 선배 작가들보다 훨씬 더 진전된 것이었다고 한다면, 그것은 올덴버그가 레이 건이라는 상징을 통해(그는 「가게」에 판매를 위한 무수한 '레이 건'을 진열했다.) 상품으로서의 미술 작품의 지위는 그것의 교환 가능성에 의존하고 있다는 사실을 이해했기 때문이다. 이 볼품없는 모양의 오브제들 가운데 하나를 식별하고자 하던 한 손님이 기쁨에 들떠 다음과 같이 외쳤다. "이것은 숙녀용 핸드백이다. …… 아니다, 이것은 다리미다. 아니다, 타자기다. 아니다, 토스터다. 아니다, 이것은 파이 조각이다." 그러나 교환 가능한 상품으로서의 미술 작품이 지닌 이런 은유적 구조를 깨닫는다면, 이 구조가 도처에서 불쑥 튀어나와 어떠한 대상이든 적어도 다른 한 대상의 등가물로 만들어 버리는 것을 멈출 수는 없었다. 이렇듯 진행 중인 설치 작업 그리고 그 작업과 함께 열렸던 이벤트들에 관련된 모든 기록을 모아 놓은 책 『가게의 나날들(Store Days)』은 다음과 같은 비교 목록으로 가득하다. "자지와 불알은 넥타이와 칼라와 등가이다/다리와 브래지어와 등가이다/별과 줄무늬와 등가이다/성조기는 담뱃갑과 담배와 등가이다/심장은 불알과 삼각형과 등가이다/(뒤집으면) 거들과 스타킹과 등가이다/(가로로 놓으면) 담뱃갑과 등가이며 성조기와 등가이다."

이 잠재적으로 무한한 연상 작용의 연쇄가 경제적 분석으로 이어지

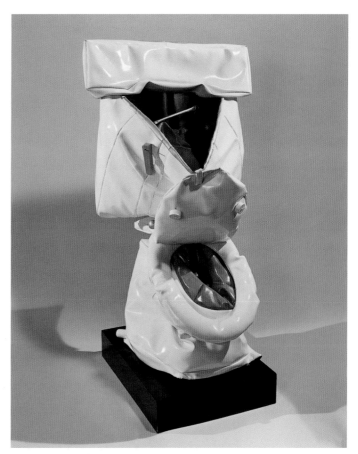

5 • 클래스 올덴버그, 「부드러운 변기 Soft Toilet」, 1966년
나무, 비닐, 케이폭, 철사, 금속판과 채색된 나무 받침대에 플렉시글라스, 144.9×70.2×71.3cm

기는 힘들 것이다.(무엇보다도 이 연쇄가 사용가치와 교환가치 사이의 모든 대립을 의도적으로 무시하고 있기 때문이다.) 결국 올덴버그는 그의 복제물들이 예술로서 시장에 던져져 사치스러운 상품이 향유하는 특별한 대우를 받게 되리라는 것을 잘 알고 있었다. 그러나 그는 정신분석학에 대한 그의 지속적인 관심과 결합된 그 패러디의 추진력을 통해 다음 단계로 나아가 꾸준히 작업해 왔다. 바로 1963년 9~10월 그린 갤러리에서 열린 다음 개인전에서 처음으로 바닥에 널브러진 거대한 규모의 '부드러운' 오브제 작품인 「바닥-버거(Floor-Burger)」, 「바닥-콘(Floor-Cone)」, 「바닥-케이크(Floor-Cake)」 등의 작품을 선보였다. 이런 가짜 식용 품목의 불가피한 에로티시즘(그리고 이에 뒤따르는 「부드러운 변기」[5]처럼 배설물에 가장 밀접하게 관련된 오브제들의 에로티시즘)을 통해, 올덴버그는 편재하는 은유적 구조로 미국 대중문화를 겨냥했다. 그런 과정에서 올덴버그는 미국 대중문화가 소비에 고착된 것이 공공연한 비밀이라면, 그것의 은밀한 집착은 신체에 대한 것이라고 주장해 왔다.　　YAB

더 읽을거리

수전 손택, 「해프닝. 급진적인 병치의 예술」, 『해석에 반대한다』, 이민아 옮김 (이후, 2002)

Robert Haywood, "Critique of Instrumental Labor: Meyer Schapiro's and Allan Kaprow's Theory of Avant-Garde Art," in Benjamin H. D. Buchloh and Judith Rodenbeck, *Experiments in the Everyday: Allan Kaprow and Robert Watts* (New York: Columbia University, 1999)

Allan Kaprow, *Essays on the Blurring of Art and Life* (Berkeley and Los Angeles: University of California Press, 1993)

Michael Kirby, *Happenings* (New York: Dutton & Co, 1966)

Barbara Rose, *Claes Oldenburg* (New York: Museum of Modern Art, 1969)

▲ 1947b

1962a

서독 비스바덴에서 조지 마키우나스가 플럭서스 운동의 형성을 알리는 일련의 국제적 행사 중 첫 번째 이벤트를 조직한다.

1 • 조지 브레히트, 「바이올린, 비올라, 첼로, 혹은 콘트라베이스를 위한 솔로 Solo for Violin, Viola, Cello, or Contrabass」, 1964년 퍼포먼스

플럭서스(Fluxus)는 1960년대 초부터 중반까지 가장 복잡하고, 그로 인해 전반적으로 저평가된 예술 운동(또는 자칭 '비운동')으로, 미국의 팝 ▲ 아트와 미니멀리즘 그리고 유럽의 누보레알리슴과 대립하면서 나란히
● 전개됐다. 다다이즘과 러시아 구축주의 이후의 다른 어떤 아방가르드나 네오아방가르드와 비교할 때 훨씬 개방적이며 국제적인 활동을 벌인 플럭서스(여성 미술가의 참여도 한층 많아졌다.)는 예술과 삶을 구별하지 않았고, "모든 것이 예술이고 누구나 예술을 할 수 있다."고 선언하며 틀에 박힌 평범한 일상도 예술적인 사건으로 간주돼야 한다고 주장했다.

플럭서스는 '플럭스' 콘서트와 페스티벌, 음악적인 퍼포먼스[1, 2]와 연극적인 퍼포먼스, 혁신적으로 디자인된 출판물과 선언문, 메일 아트, 일시적인 행사, 제스처, 행위[3] 등 다양한 활동을 통해 관객 참여
■ 의 강조, 언어적 수행으로의 선회, 그리고 제도 비평의 시작과 같은 개념미술의 여러 주요 양상을 창시했다.

플럭서스의 역장(力場)

플럭서스라는 명칭은 1961년 조지 마키우나스(George Maciunas, 1931~1978)가 ('창안한' 건 아니지만) 처음으로 사용했다. 조지 마키우나스는 리투아니아 출신의 전후 이민자로서 서독에서 고등학교 시절을 보내고 1948년에 미국으로 건너왔다. 마키우나스는 칼이나 손가락으로 사전을 찔러서 들춰보다가 라틴어 'fluere(흐르다)'에서 유래한 이
▲ 명칭을 발견했다고 주장했다. 다다이스트들이 자신들의 명칭을 찾았던 것과 꼭 같은 방식이었다. '플럭서스'는 그 자체로 어떠한 울림이 있는 용어였다. 기원전 5세기 에페소스의 철학자 헤라클레이토스는 "모든 것이 유동적이다. …… 모든 것은 흐른다."라고 하면서 "같은 강물에 두 번 발을 담글 수는 없다."고 말했다고 한다. 18세기에 헤겔은 그런 사상을 계승해 자신의 변증법을 완성했다. 그는 자연계의 모든 것은 본질적으로 끊임없이 변화하며 "투쟁은 모든 것의 아버지"라고 했다. 그리고 20세기 초 프랑스 철학자 앙리 베르그송은 자연의 진화를 지속적인 변화와 발전의 과정으로 보고 '유동(fluxion)'으로 정의했다. 또한 베르그송은 우리가 매순간 분절적으로 세상을 경험하는 것이 아니라, 음악을 듣는 것처럼 끊임없이 이어지는 하나의 흐름

2 • 앨리슨 놀스, 「신문 음악 Newspaper Music」, 1967년
스웨덴 룬트 쿤스트할레(Lund Kunsthalle)에서의 콘서트

▲ 1960a, 1960c, 1964b, 1965　● 1916a, 1920, 1921b　■ 1968b, 1971　▲ 1916a

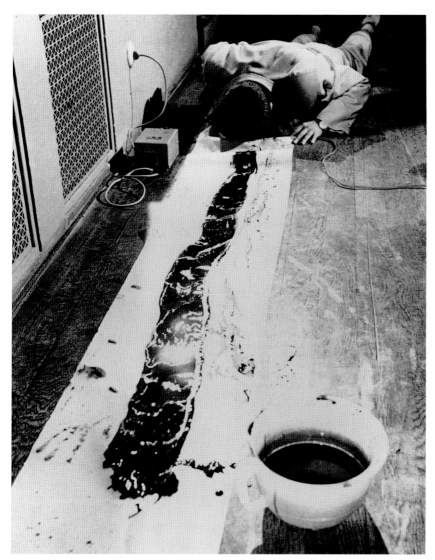

3a • 라 몬테 영의 「작품 1960 #10: 밥 모리스에게 Composition 1960 #10 to Bob Morris」에 따라 「머리를 위한 선(禪)」 퍼포먼스를 하는 백남준, 서독 비스바덴, 1962년

3b • 백남준, 「머리를 위한 선(禪) Zen for Head」, 1962년
종이에 잉크와 토마토, 404×36cm

으로 경험하는 것이라고 주장했다. 한편 마키우나스는 이런 철학적인 함의를 넘어서, '플럭서스'라는 단어를 인체의 배변 활동이라는 의학적 과정이나 분자의 변형 및 화학 결합과 같은 과학 작용에 노골적으로 결합시켰다.

▲ 플럭서스 운동은 전후 미술가들이 미국의 추상표현주의가 패권을 장악한 미술계 상황에 회의를 품기 시작한 결정적 순간에 일어났다. 1951년 로버트 마더웰이 『다다의 화가와 시인들(The Dada Painters and Poets)』을 출간하면서 이런 변화를 촉진했고, 특히 (일찍부터 공공연하게 마
● 르셀 뒤샹을 추종했던) 작곡가 존 케이지가 1957~1959년 사이에 뉴욕의 뉴스쿨에서 교수로 재직하면서 변화의 바람은 더욱 거세졌다. 이제
■ 모든 사람의 관심이 잭슨 폴록이라는 압도적인 존재로부터 다다이즘 전반, 그 가운데서도 특히 뒤샹의 작품으로 옮겨갔다. 이는 우연 작
◆ 용, 일상의 미학 그리고 새로운 유형의 (예술적) 주관성을 제시한 케이지의 모델에서 광범위한 영향을 받은 것이었다.

하지만 다다와 뒤샹의 레디메이드가 계획적으로 재개된 것보다 더 놀라운 점은 마키우나스가 플럭서스 프로젝트를 소비에트 아방가르

▲ 드의 가장 급진적인 유산인 레프(LEF, Left Front of the Arts) 그룹 및 생산주의자들과 일찌감치 명시적으로 관련시켰다는 사실이다. 당시 레프 그룹과 생산주의는 유럽이나 미국 어느 쪽에서도 거의 알려지지 않은 상태였다. 그들은 자신들의 역사적인 목적이 당장은 달성될 수 없다는 것을 잘 알고 있었음에도 불구하고, 20세기의 가장 급진적인 아방가르드 모델이라고 할 수 있는 생산주의와 다다/뒤샹의 중요한 특징들을 융합시키려고 했다. 이런 시도는 우울함과 기이한 우스꽝스러움이 혼합된 독특한 역설을 만들어 냈고, 이것이 장차 플럭서스의 특징이 되었다.

국제주의 또한 플럭서스 그룹의 특징이었다. 전후에 전개된 대부분의 아방가르드(예컨대 미국의 추상표현주의)는 내셔널리즘을 거듭 주장하거
● 나, (요제프 보이스와 같이) 전통적인 정체성 담론에 관여하고 있었다. 그러나 플럭서스의 국제주의는 다다가 탈민족국가에 대해 품었던 낙관적인 동경이나 소비에트의 프롤레타리아 국제주의와 분명하게 구분되는 것으로, **유토피아적** 이상이라기보다는 정치적 **격변**에 의해 초래된 것이라고 해야 할 것이다. 제2차 세계대전 당시부터 전후 시기

▲1947b　　● 1914, 1918, 1935, 1966a　　■ 1949a, 1960b　　◆ 1953　　▲ 1921b　　● 1964a

에 이르기까지 약탈당한 고국에서 강제 추방을 경험한 미술가들로부 ▲터 플럭서스가 시작됐기 때문이다. 이런 점은 마키우나스나 다니엘 스포에리와 같은 망명자들의 경우를 볼 때 명백한 사실이었다. 뿐만 아니라 매우 다른 방식이기는 하지만 한국이나 일본 출신의 백남준 (1932~2006), 오노 요코(小野洋子, 1933~), 에이-오(Ay-O, 1931~), 구보타 시게코(久保田成子, 1937~2015), 시오미 미에코(塩見美絵子, 1938~)를 비롯해 이후 수년간 플럭서스에 합류한 다른 사람들의 경우에도 들어맞는 이야기다. **자유 의지에 반하는** 형태의 이동 역시 플럭서스 운동의 국제주의에 기여했다. 에밋 윌리엄스(Emmett Williams, 1925~2007), 벤저민 패터슨(Benjamin Patterson, 1934~), 마키우나스는 모두 전후 미군의 보호 아래 서독에서 거주하면서 작업했다. 한편, 로베르 필리우(Robert Filliou, 1926~1987)는 1950년대 초 국제연합 한국부흥위원단(UNKRA)으로 한국에 배치되면서 처음으로 아시아 문화를 접하게 됐다.(아시아 문화는 전체적인 플럭서스 운동에서 차지했던 중요성만큼이나 필리우 자신의 개인적인 발전에도 중요한 역할을 했다.)

플럭서스, 유용(流用)과 유희
복합적인 국제주의와 그룹 작업의 강조 외에도 플럭서스는 처음부터 정체성과 예술적인 작가성이라는 관습적인 개념을 근본적으로 비판했다. 플럭서스는 페미니즘을 노골적으로 표방한 것은 아니었지만 반(反)남권주의적인 입장을 취했다. 이런 태도를 현저하게 보여 주는 사례가 구보타 시게코의 「버자이너 페인팅」[4]이었다. 구보타는 가랑이

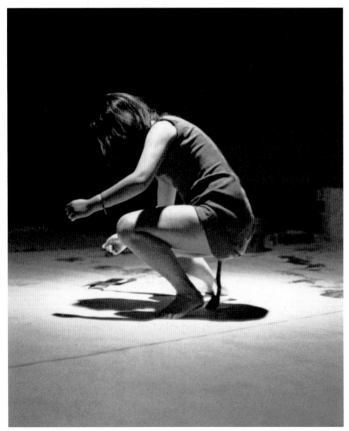

4 • 구보타 시게코, 「버자이너 페인팅 Vagina Painting」, 1965년
'영구적인 플럭서스 페스티벌'에서 벌인 퍼포먼스, 뉴욕

사이에 붓을 끼고 바닥에 놓인 종이에 붉은 물감을 칠했다. 이 단 한 번의 악명 높은 제스처는 영원할 것처럼 보였던 폴록의 남성적인 회화 퍼포먼스의 신화를 무너뜨렸다.

구보타가 처음으로 이 작업을 공개한 것은 1965년 뉴욕 시네마테크(New York Cinémathèque)에서 열린 '영구적인 플럭서스 페스티벌(Perpetual Fluxus Festival)'에서였다. 같은 해 마키우나스는 '공식적인' 선언문에서 플럭서스 프로젝트를 공표했다.

플럭서스 예술-오락

사회에서 예술가의 지위를 비전문적으로 만들기 위해
예술가의 불필요성과 포용성을 증명해야 하고,
관객의 자족성을 증명해야 하며,
무엇이든 예술이 될 수 있고, 누구나 예술을 할 수 있다는 것을
증명해야 한다.

따라서 예술-오락은 단순하고, 재미있으며, 꾸밈이 없어야 하고,
하찮은 일에 관여해야 하고, 아무런 기술도 수많은 리허설도
필요로 하지 않아야 하며, 어떠한 상품 가치나 제도적인 가치도
갖지 않아야 한다.
제한을 없애고, 대량생산하고, 모두가 가질 수 있는 것으로 만들어 결국에는 누구나 생산할 수 있도록 함으로써 예술-오락의 가치를 떨어뜨려야 한다.

플럭서스 예술-오락(Fluxus art-amusement)은 그 어떤 가식도 없고, 아방가르드(avant-guard)와 '한 발 앞선 전략' 경쟁을 하고 싶은 충동도 없는 후위(rear-guard)다. 게임이나 개그와 같은 단순한 이벤트의 단일 구조적이고 비연극적인 특성을 얻기 위해 노력한다.
스파이크 존스, 보드빌, 개그, 아이들의 놀이 그리고 뒤샹의 융합이다.

생산주의가 미학적인 자기 성찰을 실용주의적 생산으로 대체함으로써, 그리고 문화적 텍스트와 오브제의 엘리트주의적 유통 양상을 변화시킴으로써 혁명 이후 프롤레타리아 대중의 요구에 응답할 필요성
●을 주장했다면, 이와 대조적으로 다다이즘은 고급예술의 제도화 및 일상과의 분리에 대해 논박하면서 전시와 오락이 통속적인 대중문화의 형식을 취해야 한다고 단정했다. 따라서 플럭서스는 언어학적인 생산과 시각적인 생산, 즉 텍스트와 오브제의 전통적인 경계를 없애는 데 착수했다. 사물의 지위와 제도적인 틀, 그리고 유통 형태의 변증법에 대한 플럭서스의 성찰이 시작된 결정적인 계기는 뒤샹의 후기
■작품 중 하나인 「여행용 가방」(1935~1941)이었다.(이 작품은 1960년대 초까지만 해도 거의 주목받지 못했다.)

그러나 플럭서스는 뒤샹보다 한 걸음 더 나아가 레디메이드(즉, 실용성 또는 상품성을 유예시킨 사물)와 그 유예의 수단(즉, 틀을 만들고 제시하는 도구) 사이에 남아 있는 마지막 구분마저도 없애고자 했다. 그렇게 하기
◆위해 플럭서스가 택한 한 가지 방법은 언어학적이고 논증적으로 '작

품'을 형성하는 것과 작품을 담을 컨테이너를 형성하는 것 사이의 차이, 다시 말해 '이것이 예술이다.' 그리고 '이것이 틀이다.'라고 선언하는 문화적 담론들 사이의 차이를 무너뜨리는 것이었다. 플럭서스의 타이포그래피나 그래픽 디자인에서 틀을 만들고 제시하는 도구들은 단지 '예술'이라는 고급 형식의 언어를 운반하는 별개의 **매개체** (carriers)로서가 아니라 정당한 **언어**(languages)로 간주됐다. 따라서 플럭서스는 작품과 틀, 오브제와 컨테이너를 동등하게 다뤘다. 그러나

▲ 동시에 플럭서스는 (초현실주의의 진열장이나 조지프 코넬의 상자들과 같이) 제시적인 틀에 **의해** 만들어진 '예술' 오브제의 '마법'을 깨뜨렸고, 그런 제시적인 틀을 아카이브 축적의 미학으로 대체했다. 오브제나 이벤트 자체에 못지않게 작품의 제작과 그에 따른 전시 혹은 퍼포먼스에 대한 문자 기록이나 시청각 기록 역시 완성된 '예술 작품'을 구성하는

● 요소라는 것이었다.(로버트 모리스의 1962년작 「카드 파일(Card File)」은 이런 기록 축적의 미학을 가장 완벽하게 표현했다.)

「가게」에서 상자로

플럭서스는 그 산물을 전적으로 소비자 문화의 영역에 위치시키면서, 상품이야말로 예술이 생산되고 인지될 수 있는 유일한 오브제 유형이자 유통 형태라고 정의했다. 때때로 플럭서스는 '제도적'이고 '상업적'인 제시의 틀과 유통 방식을 모방하는 형식을 취했다.(이와 관련해 중

■ 요한 선례로 클래스 올덴버그의 1961년작 「가게」가 있다.) 1965년 마키우나스가 뉴욕 커널 스트리트 359번지에 문을 연 플럭스숍(Fluxshop), 로버트 와츠(Robert Watts, 1923~1988)의 「내파(Implosions)」, 로베르 필리우와 조지 브레히트(George Brecht, 1926~2008)가 1965년 프랑스의 빌프랑슈-쉬르-메르에서 시작한 「미소 짓는 세디유(Cédille qui sourit)」 등 이 모든 '모험적인 사업들'은 철저하게 민주화된 여러 장치와 오브제들을 제작 유통시키기 위한 예술적인 계획임을 표방했다.

필리우의 「정통 갤러리」[5]는 플럭서스의 제도 비평을 보여 주는 또 다른 초창기 사례였다. 1966년에 '설립된' 이 '갤러리'는 실은 필리우의 중산모자(아니면 때로는 일본 모자나 베레모)를 말하는 것으로, 여러 가지 수제품 오브제와 메모 그리고 이 '갤러리'의 순회 '전시회'에서 '전시'하고 싶어하는 미술가들이나 필리우가 선택한 미술가들의 작품 혹은 필리우 자신의 작품에 대한 사진 기록들을 담았다. 필리우는 이 '전시회'에 대해 다음과 같이 묘사했다.

> 1962년 7월, 챙이 있는 모자를 사용한 이번 「정통 갤러리」는 미국 미술가 벤저민 패터슨의 작품전을 기획했다. 우리는 오전 4시 정각부터 밤 9시까지 레 알에서 시작해서 파리 시내를 돌아다니다가 라 쿠폴에서 전시를 마쳤다.

갤러리가 늘 움직인다는 점과 미술 작품을 단순한 메모나 다큐멘터리 기록 수준으로 축소한 점은 뒤샹의 「여행용 가방」을 상기시킨다. 그러나 제도적인 공간과 그 안의 '예술적 오브제'를 미술가의 신체 영역(그의 머리)에 근접시키고, 실용적인 사물(모자)을 제도적 틀('갤러리')에

5 · 로베르 필리우, 「정통 갤러리 Galerie légitime」, 1962~1963년경
아상블라주, 4×26.5×26.5cm

융합시킴으로써 「정통 갤러리」에 그로테스크한 집요함을 불어넣었다. 「정통 갤러리」는 작품이 신체와 실용적인 사물 둘 다에 대해 평등하게 친밀함을 강조했을 뿐만 아니라, 우묵한 컨테이너(모자) 외에는 배타적인 제도적·담론적·경제적 틀의 존재를 지각적으로 모두 제거했다.

이처럼 급진적인 행동을 '후위'라 여기는 플럭서스의 자기 비하적인 유머는 플럭스숍을 운영하는 동안 엄청난 양의 값싼 상자들과 책들, 기계 장치들, 대량 생산된 미술품들이 단 한 개도 팔리지 않았다는 마키우나스의 발표에서 분명하게 드러난다. 또한 초창기 플럭서스 페스티벌은 퍼포먼스를 하는 사람들이 관객의 수보다 더 많은 경우가 종종 있었다는 에밋 윌리엄스의 의기양양한 고백에서도 마찬가지다. 1960년대 초 윌리엄스의 가장 놀라운 작품 가운데 하나는 「숫자 세기(Counting Songs)」다. 윌리엄스가 관객을 큰 소리로 세는 이 퍼포먼스는 1962년 코펜하겐의 니콜라이 케르케(Nikolai Kerke)에서 열린 '6 프로-콘트라그래머 페스티벌(Six Pro-and Contragrammer Festival)'에서 처음 선보였다. 관객의 수를 세는 것은 모더니즘적인 자기 지시적 태도로 보이지만, 사실 윌리엄스는 주최 측이 입장료 수익에서 그의 몫을 속였다고 생각했기 때문에 그렇게 한 것이었다.

이제는 집단적인 정체성과 사회적 관계가 물화된 소비 대상을 통해 기본적이고 보편적으로 이뤄지게 됐으며, 관습적인 주관성을 체계적으로 절멸시키다 보니 미학적 표현도 마찬가지로 물화되고 국제적으로 전파될 필요가 있음을 깨달은 전후 시기 최초의 문화적 프로젝트가 바로 플럭서스라고 주장할 수도 있다. 이런 주장을 충족시키기 위해서 플럭서스는 부르주아 주체의 존속을 문화적으로 보장하는 **모든** 전통적인 관습을 해체해야 했다. 우선 언어 자체가 문학과 부르주아의 주체성에 제공했던 토대주의적 확신을 파괴해야만 했다. 이런

▲ 전제는 플럭서스가 '재발견한' 다다이즘과 거트루드 스타인이 등장할 때까지도 얼마간 유효했다. 그들의 '재발견'은 주로 시인이자 퍼포먼스 미술가인 딕 히긴스(Dick Higgins, 1938~1998)의 편집자적 관심의 결과였다. 1957년 뉴스쿨에서 케이지의 제자였던 히긴스는 1964년부터 리

하르트 휠젠베크의 『다다연감(Dada Almanach)』이나 거트루드 스타인의 『미국인의 만들기(The Making of Americans)』 같은 여러 중요한 작품들을 자신이 설립한 '섬딩 엘스 프레스(Something Else Press)' 출판사에서 재출간했다.

그러나 플럭서스는 (시, 희곡, 이야기체 소설 등과 같이) 문학 형식을 구분하고 '다른' 언어적 진술(예컨대, 신문 잡지의 다큐멘터리나 실화, 사적인 편지, 수행 표현, 우연에 의한 텍스트 등)을 '비문학' 영역에 한정시키는 모든 방식과 관습을 뒤섞음으로써 체계적으로 문학 장르를 침식하기도 했다. 이 모든 것이 플럭서스 활동의 기초를 이뤘다. 그러나 이런 시도가 총체예술(Gesamtkunstwerk)에 대한 혁명적인 열망의 결과는 아니었다. 총체예술이라면, 집단적으로 부의 형성에 참여하는 실제 사회 현실에 부응하는 하나의 구조 안에서 과거의 모든 예술이 재통합될 수도 있다. 그러나 플럭서스의 경계 허물기는 극단적인 구분과 물화의 조건하에서 선택의 자유가 급감하고 전통적인 장르와 관습이 신뢰를 잃고 있음을 시인했다. 플럭서스가 모든 전통적인 장르와 예술적 관습을 붕괴시킴으로써 점차 줄어드는 선택의 자유와 종잡을 수 없는 기회를 표현한 것은 이런 대규모 탈분화(고도의 소비 자본주의에서 경험의 균질화가 일어나고, 모든 것이 차이 없이 똑같이 만들어지는 과정)의 충격을 인정한 것이었다.

영역의 이동

플럭서스 활동의 각 범주들이 경합을 벌이는 가운데 특별한 대결이 체계적으로 강행됐다. 사실상 그룹 구성원들의 매우 다양한 프로젝트로 인해 미술 생산이 사물의 영역에서 연극성과 음악성 사이의 특정 영역으로 이동하는 가장 중요한 변화가 일어났다. 1960년대 중반

▲ 에 뒤샹이 머지않아 전 우주의 사물이 레디메이드의 마르지 않는 원천으로 간주돼야 할 것이라고 예견했다면, 이에 화답해 플럭서스는 이런 패러다임을 보편적인 '이벤트'의 미학으로 대체했다.[6] 사실상 로버트 와츠가 '얌 페스티벌(Yam Festival)'(1962년에서 1963년까지 페스티벌이 계획된 1년 동안 퍼포먼스나 이벤트가 날마다 하나씩 진행됐다.)을 "날로 증대되는 이벤트의 세계를 결합하거나 포함할 수 있는 느슨한 포맷"이라고 소급적으로 정의했을 때, 그의 정의는 뒤샹의 진술과 거의 똑같은 메아리였다.('페스티벌'은 우연성과 유희의 원칙에 따라 조직됐고, 1963년 5월의 피날레에서 최고조에 달했다. Yam은 5월이란 뜻의 May의 철자를 거꾸로 쓴 것이다.)

이런 패러다임의 이행은 레디메이드에 의해 규정된 시각적 오브제의 체계적인 불안정화가 연극적 영역에서 자신의 등가물을 발견하게 될 것임을 의미했다. 실제로 플럭서스는 언어적 수행의 가장 기초적인 형태를 무한한 우연 작용과 융합함으로써 성취했다. '이벤트' 개념은 사실상 (플럭서스 이전에) 케이지에 의해 공식화됐고, 그의 제자들, 특히 조지 브레히트, 딕 히긴스, 잭슨 맥 로(Jackson Mac Low, 1922~2004)의 미학에서 핵심이 됐다. 히긴스는 케이지가 처음에 '이벤트'를 어떻게 새로운 패러다임으로 정의했는지에 대해 이렇게 회상했다.

케이지는 동시에 진행되지만 서로 아무런 관련이 없는 수많은 일들에 대해 이야기하곤 했다. 그는 그것을 "동시적 이벤트들의 자율적 습성"

▲ 1914

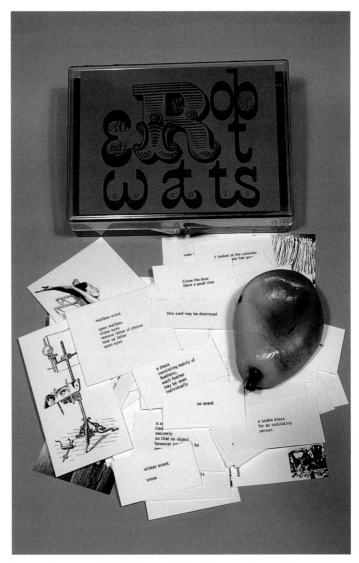

6 • 로버트 와츠, 「로버트 와츠 이벤트(플럭서스 출판물) Robert Watts Events(Fluxus Edition)」, 1963년 플라스틱 상자, 오프셋 인쇄된 라벨, 오프셋 인쇄된 97개의 카드, 배 모양의 고무 모형, 13×28.6×17.9cm

이라고 불렀다.

브레히트는 그의 에세이 「우연의 심상(Chance Imagery)」(1957년 집필, 1966년 발표)에서 처음으로 '이벤트'를 새로운 패러다임으로 간주했다. 그러고는 이벤트를 "매우 사적이며 친구들에게 전하고 싶은 사소한 교훈 같은 것으로, 내 친구들은 그 교훈을 어떻게 처리해야 할지 알고 있다."고 정의했다. 그의 「음악 흘리기(Drip Music 혹은 Drip Event)」는 지금까지도 브레히트 이벤트의 전형으로 꼽힌다. 브레히트는 1959년에 처음으로 이 이벤트를 제안했고, 1963년 브레히트의 '이벤트 스코어(event score)' 카드 컬렉션이자 초창기 플럭서스가 제작한 상자들 중 하나인 「워터 얌(Water Yam)」에서 마키우나스에 의해 '발표됐다.'

단일한 혹은 다양한 퍼포먼스를 위해. 물이 흘러나오는 곳과 빈 그릇의 위치를 조정해서 물이 그릇으로 떨어지게 한다.
두 번째 버전: 흘리기(Dripping).

▲이 '이벤트'는 '우연의 심상'이 전개되는 순간에도 근본적으로 폴록 회화와의 관련 속에서 규정됐던 우연의 미학에서 벗어나 케이지의 생각이 반영된 우연 작용의 미학으로 전환됐음을 분명하게 보여 준다. 우연 작용의 미학에서는 폴록의 회화가 영웅적인 현장이자 남성적 권위와 작가적 정체성의 이례적인 실행이라는 관점을 비판한다. 브레히트는 폴록(혹은 그의 작업에 대한 수용)이 최근 촉발한 회화적 스펙터클로부터 유희성과 우연성, 수행성이라는 중요한 차원을 가져와, 주체가 일상의 물화를 경험하는 가장 친밀한 형식들 속에 끼워 넣었다.

이와 같이 부분적으로 추상표현주의의 남성적인 힘겨루기에 대항하는 것으로 보이는 동시에, 그 세대에 끼친 케이지의 영향력을 입증하는 초창기 '이벤트 스코어'의 또 다른 예로 앨리슨 놀스(Alison Knowles, 1933~)의 작품을 들 수 있다. 놀스는 프랫 인스티튜트에서 아돌프 고틀립과 함께 미술 공부를 했다. 「샐러드를 만들어라(Make a Salad)」라는 제목으로도 불리는 「제안 2(1962년 10월)」는 1962년 런던의 ICA에서 처음으로 공연됐는데, 이 이벤트는 '아주 단순하게도' 놀스의 제안 내용을 공공연하게 실행한 것이었다. 1년 후 「제안 6(Proposition No. 6)」에서 놀스는 「당신이 선택한 신발(Shoes of Your Choice)」이라는 제목으로 또 다른 이벤트를 제시했다.

관객 가운데 한 명을 청해 마이크(사용이 가능하다면) 앞으로 나와서 그가 신고 있는 신발 혹은 다른 신발에 대해 묘사하도록 한다. 그가 어디서 그 신발을 샀는지, 치수와 색깔은 어떤 것인지, 그 신발을 좋아하는 이유는 무엇인지 등등을 이야기하라고 권한다.

이후의 프로젝트 「똑같은 점심(Identical Lunch)」(1968년)에서 놀스는 누구든 예술/퍼포먼스를 하고 싶다면 단지 이벤트나 행위의 환경을 기록하기만 하면 작품을 생산할 수 있다고 주장했다.

똑같은 점심: 구운 빵 위에 양상추를 얹고 버터를 바르고 마요네즈는 뺀 참치 샌드위치와 커다란 잔으로 버터밀크 한 잔 혹은 수프 한 컵을 매주 여러 날 같은 장소에서 거의 같은 시간에 먹었고, 지금도 먹는다.

●일견 이런 '이벤트 스코어'는 팝아트가 60년대 초에 일상의 도상을 재발견한 것(클래스 올덴버그가 고집스럽게 도상적인 오브제로서 미국 음식에 집중한 것처럼)과 관련돼 보일지도 모른다. 그러나 플럭서스와 팝아트의 현격한 차이가 한결 더 투명하게 드러나는 것은 분명 이 지점에서이다. 궁극적으로 팝 아티스트들의 주장은 회화와 조각의 영역이 일상의 사물들은 말할 것도 없고 레디메이드의 영역과도 본질적으로 다르다는 것이었다. 플럭서스는 그와 정반대 입장으로, 예술적인 오브제(와 장르)가 이벤트로 급격하게 전환할 때 그 물화의 경험과 맞서 싸울 수 있■는 것은 오직 오브제 자체의 수준에서만이라고 주장했다.

따라서 플럭서스는 1920년대에 이미 초현실주의자들이 한탄한 바 있는 '현실성의 결핍', 혹은 1930년대에 발터 벤야민이 비판적으로 분석한 '경험의 결핍'을 인정했을 뿐만 아니라 극복하고자 했다. 플럭

서스 '이벤트'는 일상생활에 대해 거의 종교적인 경배를 바쳤고, 일상의 소비에서 나타나는 반복적이고 기계적인 형식들과 주관성을 구성하는 도구화된 '단순성'을 강조했다. 이를 통해 총체적으로 퍼져 있는 '경험'의 조건을 인식하는 개별 주체의 제한적인 능력을 되살려 냈으며 또한 이 점을 분명하게 표현했다.

승화와 탈승화

플럭서스 미술가들은 예술적 장르와 레디메이드 오브제의 중심적 역할을 융해시킴으로써 팝아트 고유의 전통주의와 그에 내재된 물화의 미화에 대해 변증법적인 해답을 제시했다. 플럭서스는 '사물'을 의식적으로 '행해진' 일상적 활동의 흐름 속에 재통합시키는 공공연한 행위를 통해, 외상이나 억압으로 인해 주체에서 분열된 경험을 감당해 낼 수 있는 능력이나 일반적인 사회화 과정에서 '잃어버린' 사물과의 관계를 정신분석적으로 회복할 수 있는 예술적 상응물을 제공했다.

이런 승화와 탈승화의 변증법은 플럭서스가 최초의 퍼포먼스 때부터 관객에게 보여 준 난해함의 핵심이자 과잉 결정(overdetermined)이다. 한편, 플럭서스는 집단적인 주관성이 스스로를 구성할 수 있는 시공간이라고는 점증하는 상품화 과정 외부에 수수께끼처럼 남아 있는 잔여 공간과 한시적 구조밖에 없다는 것과, 자기 결정적인 주체를 예시하는 예술은 오로지 극도로 탈중심화된 제스처를 통해서만 구상되고 표현될 수 있음을 인정했다.

다른 한편으로 플럭서스는 언어적·시각적·연극−음악적으로 파편화된 극단적인 형식에 이르기까지 덧없음을 논할 운명임을 인식했다. 그리고 문화적 체험의 반형태(counterforms), 다시 말해 개그나 농담 혹은 보드빌 등 통속적인 오락의 구식 형태들이 전후 스펙터클 문화의 대량적인 동질성에 대해 다양하고 전복적인 양상으로 출현했던 시점에, 플럭서스는 이런 '저급' 예술을 명백하게 지지했다.

따라서 케이지가 선불교와 비서구적·비부르주아적 철학 혹은 종교 개념에 심취했던 것에서부터 마키우나스(그는 60~70년대에 걸쳐 마르크스−레닌주의자로 널리 알려졌다.)가 표출한 정치적 주장에 이르기까지, 플럭서스 내부에서 예술적 주관성에 대한 새롭고 혼성적인 모델과 그에 대한 비판이 발견되는 것은 놀라운 일이 아니다. 마키우나스는 미술가에게 지각력과 인지 능력을 갖춘 이례적인 전문가 역할을 부여했던 노동의 사회적 구분을 변화시키기 위해 예술 제작을 집단화하고, 문화의 계급성을 폐지하고, 작품의 유통 형태를 바꾸고, 미술가를 탈전문화하고자 했다.

이런 혼성성은 플럭서스의 타이포그래피와 그래픽 디자인에서 특▲히 두드러졌다. 타이포그래피와 그래픽 디자인은 다다이스트와 소비에트 생산주의자들이 자신들의 급진적인 미학적·기호학적·정치적 열망을 규정하는 영역이었다. 그들에게 활자체와 레이아웃은 집합적 지각 및 언어 혁명의 첫걸음을 내딛는 형식이자 기반으로 작용했다. 이런 관점에서 이 두 초창기 아방가르드는 플럭서스의 모델이 됐다. 그러나 플럭서스에서 사용한 타이포그래피와 디자인은 막스 에른스트의 콜라주 소설 작품과 뒤샹의 「여행용 가방」 작업의 협력자였던 조

지프 코넬을 통해서 또 다른 아방가르드인 초현실주의와도 관련됐▲다.(조지프 코넬은 브레히트와 와츠의 초창기 작품 형성에 상당히 중요한 인물이었다.) 단순한 유행이나 소비의 강제와 같은 동시대성에 대항해 초현실주의가 사용한 **퇴화**(obsolescence)는 마찬가지로 플럭서스의 오브제와 제시적 도구들의 특징이 됐다. 예컨대 마키우나스는 19세기 말의 통속적인 광고나 일러스트레이션에 사용된 강판 인화 방식 인쇄물을 엄격하게 디자인된 플럭서스의 출판물, 홍보물, 선언문 등에 역설적으로 삽입했다. 플럭서스의 출판물은 마키우나스가 당시로서는 최신형인 IBM 컴포저 타자기로 제작한 것들이었다. 라 몬테 영의 1962년작 「선집(An Anthology)」 때부터, 이 기계는 마키우나스의 모든 타이포그래피 디자인에 개념주의의 필수적인 요소인 합리성과 직접성을 제공했다.

1966년경 마키우나스가 그의 동료들을 위해 디자인한 명함들[7]은 급진적이었던 선배 작가들과 구별되는 플럭서스의 특징을 조명하는 동시에, 광범위한 플럭서스 프로젝트의 역설을 보여 주었다. 마키우나스는 아마도 플럭서스 운동이 예술적 주관성에 대한 숭배를 없애기 위해 익명성을 노리는 하나의 통합된 집단이라고 생각한 것 같다. 그러나 실제 플럭서스 집단은 지극히 독립적이고 자율적인 인물들이 모인 매우 느슨한 조직이었고, 그들 각각은 마키우나스가 만든 명함의 타이포그래피와 디자인을 통해 개별적인 독특한 정체성을 부여받았다. 명함에 사용된 활자체는 19세기의 장식적인 서체(로버트 와츠를 위한 ▲두 장의 명함 중 하나에 사용)부터 마키우나스의 IBM 타자기의 관료적이고 합리적이며 연속적인 산세리프체까지 다양했다. 마키우나스는 로베르 필리우의 이름을 열 번 이상 나열하는 데 산세리프체를 사용했다. 이름 뒤에는 매번 물음표를 붙였고 열한 번째로 쓴 이름 뒤에만 느낌표를 붙였다. 이런 명함의 타이포그래피 디자인에서 각각의 주관성은 장식적 알레고리와 집단의 트레이드마크 사이에서, 그리고 미술가의 예외성을 폐지하고자 하는 플럭서스의 이상과 그 어떤 형태의 주관

7 • 조지 마키우나스, 「플럭서스 미술가들의 명함들 Name Cards of Fluxus Artists」, 1966년경

▲ 1931a, 1935

적인 체험도 해체하려는 현존하는 플럭서스의 집단 문화적 규칙 사이에서 떠돌고 있다.

디자인이 플럭서스 프로젝트의 필수적인 요소라는 것을 보여 주는 초창기 플럭서스 타이포그래피의 또 다른 사례는 1963년 브레히트와 와츠가 공동 제작한 「얌 페스티벌 신문(Yam Festival Newspaper)」이었다. 이 신문은 주로 '얌 페스티벌'의 활동과 제작물을 홍보하는 구실을 했다. 「신문」은 시대에 뒤진 시골 마을의 평범한 신문 판형을 본뜬 것으로, 정보와 이념을 뒤섞고 광고와 만화를 융합함으로써 전통

▲ 적인 일간지의 텍스트와 이미지 사이의 구조에 상황주의와 같은 **전용**(détournement)을 수행했다. 또한 타이포그래피와 디자인에서 유쾌하고 우연적인 '축제(페스티벌)'의 느낌이 나도록 했으며, 두루마리 형태와 읽기 방향의 끊임없는 역전, 그리고 반복적인 파편화를 통해 (신문을 한 장 한 장 넘기면서 특정한 방향으로 읽도록 독자들을 유도하는) 전통적인 신문의 독법을 해체했다. 이는 '축제'를 지배하는 우연과 놀이의 원칙을 독서의 차원에 똑같이 적용함으로써 일상적인 경험의 통제와 감시로부터 집단적인 해방을 꾀한 것이었다.

급진성의 변증법

이론과 실제의 모순은 플럭서스 프로젝트의 특징이었다. 플럭서스는 예술 작품의 사물성과 상품성에 단호하게 반대했음에도 불구하고, 끊임없이 최저가의 싸구려 상품을 제작했다. 또한 지정학적 경계와 계급의 한계를 넘어서는 예술적 사물의 보편적인 접근성을 주장하면서도 20세기의 가장 접근하기 어렵고 난해한 문화 운동 가운데 하나가 됐다. 마키우나스는 집단주의적인 단체성을 강조하고 숭배 대상으로서 미술가 개념을 해체할 것을 요구했으나, 정작 자신은 다다와 초현

● 실주의의 맥락(예컨대 트리스탕 차라와 앙드레 브르통에 대해 열광적으로 지지했다.)에서 초창기 아방가르드의 권위주의나, 상황주의 인터내셔널에 대한 기 드보르의 전제적인 통제에 상응하는 완강한 지배권을 주장했다.

그러나 플럭서스에 대해 평가하기 가장 어려운 측면은 플럭서스의

■ 반달리즘, 다시 말해 유럽의 고급예술(과 아방가르드) 전통을 절멸시키고자 한 (미래주의와 흡사한) 욕망이다. 1963년 마키우나스는 「플럭서스 선언문」[8]을 작성하면서 그의 착상의 급진성과 함께 본의 아니게 '아방가르드적인' 결함을 드러내고 말았다.

추방: 부르주아의 병폐와 '지적이고' 전문적이며 상업화한 문화를 추방하라. 죽은 예술, 모방, 인위적인 예술, 추상적인 예술, 환영적인 예술, 수학적인 예술의 세계를 **추방하라.** '유럽주의' 세계를 **추방하라!**

플럭서스는 미적 대상과 일상적인 사물 사이의 경험적 차이를 성공적으로 일소했다고 주장했지만, 문화 산업이 발달하면서 생산과 경험의 조건이 급격하게 변화됐음을 충분히 반영하지는 못했다. 플럭서스가 우연적인 이벤트와 일시적인 오브제를 미학적 표준으로 만든 것은 탈분화와 탈승화를 강요하는 거대한 사회 프로젝트에 무지한 무리가 될 위험한 일이었다. 따라서 플럭서스는 무한한 상품들 속에서

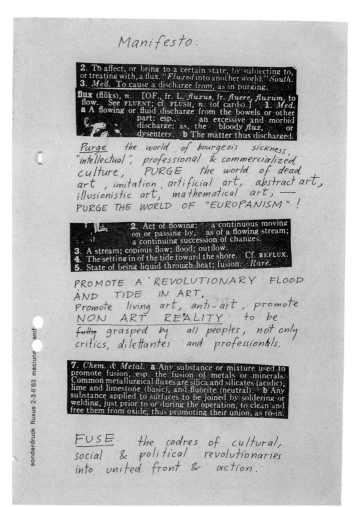

8 • 조지 마키우나스, 「플럭서스 선언문 Fluxus Manifesto」, 1963년 2월
종이에 오프셋 인쇄

다른 모든 사물과 함께 예술적인 대상도 덧없고 일회적이며 폐기 가능한 영역으로 좌천시키는 뚜렷한 사회적 경향을 맹목적으로 지지했다는 오해를 받을 수도 있다.　　BB

더 읽을거리

Elizabeth Armstrong and Joan Rothfuss (eds), *In the Spirit of Fluxus* (Minneapolis: Walker Art Center, 1993)

Jon Hendricks (ed.), *Fluxus Codex: The Gilbert and Lila Silverman Collection* (New York: Harry N. Abrams, 1988)

Thomas Kellein, *Fluxus* (London: Thames & Hudson, 1995)

Thomas Kellein (ed.), *Fröhliche Wissenschaft: Das Archiv Sohm* (Stuttgart: Staatsgalerie Stuttgart, 1987)

Emmett Williams and Ann Noël (eds), *Mister Fluxus: A Collective Portrait of George Maciunas* (London: Thames & Hudson, 1995)

▲ 1957a　　● 1916a, 1924　　■ 1909

1962b

빈에서 귄터 브루스, 오토 뮐, 그리고 헤르만 니치 등 일군의 미술가들이 모여 빈 행동주의를 결성한다.

빈 행동주의(Viennese Actionists) 그룹의 결성은 전후의 모든 예술 활동들이 겪어야 했던 냉엄한 과정을 따랐다. 그들은 한편으로는 파시즘과 전체주의에 의해 소멸되거나 파괴된 유럽 아방가르드의 폐허 상황과, 다른 한편으로는 유럽의 재건 기간 동안 등장한 미국 네오아방가르드가 주는 강력한 약속과 마주했다.(그들은 직접적으로 폴록
▲의 작품을 보았거나, 50년대 후반 빈에서 큰 호응을 얻었던 이브 클랭이나 조르주 마티외(Georges Mathieu, 1931~)의 그림에서 폴록의 작품을 잘못 해석한 결과를 보았다.) 빈
●에서도 다른 곳과 마찬가지로 앨런 캐프로의 용어를 빌리면 "잭슨 폴록의 유산"이 남긴 그 보편적 효과가 중심을 차지하고 있었다. 마놀로 미야레스(Manolo Millares, 1926~1972)나 알베르토 부리(Alberto Burri,
■1915~1995)와 같은 유럽의 다른 미술가들도(이상한 일이지만 루치오 폰타나는 전혀 언급된 적이 없다.) 캔버스를 부순다거나 회화적 과정을 공간화하는 작업을 통해 인정받으면서 빈 행동주의자로 거명됐다.

제의로서 회화에 가하는 신성 모독

비록 완전한 파괴는 아니었지만 이젤화와 전통적인 형식과 재료, 과정들을 탈피하고자 했던 첫 번째 단계는 1960년 무렵, 귄터 브루스(Günter Brus, 1938~), 오토 뮐(Otto Mühl, 1925~2013), 헤르만 니치(Hermann Nitsch, 1938~) 같은 빈의 미술가들에게서 비롯됐다. 그때부터 회화는 브루스의 작업에서 볼 수 있듯이 어린아이가 마구 칠해 놓은 것처럼 퇴행하거나, 니치가 행한 물감 쏟기 작업처럼 행위의 우연적 과정을 거치고, 혹은 회화의 지지체인 캔버스를 찢거나 오려 내어 그 표면을 실제로 손상시키거나, 뮐처럼 부조에서 오브제로 변화해 갔다. 이는 캔버스 그 자체가 여러 표면들 가운데 **하나**, 즉 단순히 다른 오브제들로 어지럽혀진 오브제가 됐음을 명백히 하는 것이었다.

빈 행동주의 미술가들은 두 번째 단계로 원근법적 질서가 가진 중심을 분산시키기 위한 '비구성성(noncompositionality)'으로 나아가야 할 필요성을 깨달았다. 그들은 (굉장히 극단적인) 우연 작용뿐만 아니라 치환의 원리들도 전개시켰다. 가장 중요하다고 할 수 있는 세 번째 단계에서는 사회적이라기보다 연극적이라 할 수 있는 공공의 장소로 회화를 확장시켰다. 하지만 그 공간적 확장의 지각적 변수들에 대해 이들이 알고 있는 정도는 처음에는 다소 불투명했던 것 같다. 왜냐하면 그들은 일찍이 회화적 공간과 사회적 공간 사이의 상호 관계성이 겪

▲어 왔던 일체의 역사적인 변형 과정(이를테면 엘 리시츠키와 일반적인 소비에트 아방가르드의 작품)을 무시하거나 소홀히 다루고 있기 때문이다.

비록 이 미술가들이 스스로의 작품이 갖고 있는 독창성에 대해 절대적이라고 호언장담하고 있지만, 역설적이게도 그들의 행동주의 운동이 전개되기 이전 시기에 제작된 행위 작업들은 사실 많은 경우 미국 작가들의 초기 작업과 어느 정도 유사하다. 브루스와 아돌프 프로흐너(Adolf Frohner, 1934~2007)의 그림은 50년대 후반에 선보인 사이 톰
●블리의 신체적 자소(字素)의 탈승화 효과를 더욱 강조했다. 그리고 뮐과 니치의 「물질적인 회화(Material Pictures)」는 재스퍼 존스, 로버트 라
■우센버그, 브루스 코너 혹은 앨런 캐프로와 같은 작가들의 펑크와 네오다다 아상블라주를 (반복은 아니더라도) 언캐니하게 닮았다. 명백히 빈 행동주의자들은 폴록에 잠재돼 있던, 그러나 멈출 수 없는 회화의 스펙터클화를 미술이 제의로 회귀하는 것을 찬양하고 정당화하는 것으로 오독했다.(이는 폴록의 수사학이 부재질한 것이다.) 빈의 작가이자 이론가인 오스발트 비너(Oswald Wiener, 1935~)는 1954년 「쿨 마니페스토(Cool Manifesto)」에서 미술 생산은 **오브제**로부터 벗어나서 **사건의 구조로서**의 작업에 초점을 맞추어야 한다고 주장한 바 있다. 비너는 빈 행동주의 그룹의 창립 일원이었고, 이후 얼마간 빈 행동주의자들 가운데 미학적이고 이론적인 지휘자 역할을 맡고 있었다. 그는 1956년에 쓴 「잭슨 폴록의 유산(The Legacy of Jackson Pollock)」이라는 캐프로의 글(1958년 《아트뉴스》 10월호에 게재)의 내용을 예견이라도 한 듯 다음과 같이 말했다. "이 대담한 창조자들은, 우리 주변에 존재하지만 우리가 무시해 왔던 세계를 우리에게 처음으로 보여 줄 뿐만 아니라, 전혀 듣지 못했던 **해프닝과 이벤트**에 대해서도 알려 줄 것이다."
◆ 미국 미술가들은 잭슨 폴록을 본보기로 삼아 이미 1952년에 행위와 지속을 함축하는 회화의 수행 구조에 관심을 기울이기 시작했다.(예를 들면 존 케이지는 로버트 라우센버그, 메리 캐롤라인 리처즈(Mary Caroline Richards), 머스 커닝햄, 그리고 블랙마운틴 칼리지의 다른 미술가들과 함께 최초의 해프닝 작품 「연극 1번(Theatre Piece No. 1)」을 상연했는데, 이때가 1952년이었다.) 이후 1959년 (미술가에 의해 만들어진 신조어인) '해프닝'이라는 용어를 사용한 첫 번째 작품이 등장하는데, 바로 뉴욕의 루벤 갤러리에서 펼쳐진 앨런 캐프로의 「여섯 부분으로 이루어진 열여덟 개의 해프닝(18 Happenings in 6 Parts)」이었다. 캐프로, 다인, 올덴버그의 초기 '해프닝'

▲ 1960a ● 1961 ■ 1959a ▲ 1921b, 1926, 1928a, 1928b ● 1953 ■ 1958, 1959b ◆ 1947a

1 · 오토 뮐, 「물질적인 행위 Materialaktion」, 1965년
사진 기록

▲과 1962년 시작된 빈 행동주의자들의 퍼포먼스 사이에 존재하는 뚜렷한 차이점을 구체적으로 살펴보는 것은 굉장히 중요한 일이다. 미국 작가들의 '해프닝'이 신체와 테크놀로지, 기계적인 것과 대중문화 환경 사이에서 발생하는 갈등에 주목한다면(예를 들면 짐 다인의 「자동차 충돌(Car Crash)」, 클래스 올덴버그의 「사진 죽음(Photo Death)」과 설치 작업 「거리(The Street)」), 빈 행동주의 미술가들은 처음부터 곧바로 제의와 연극성으로의 회귀를 강조한다. 더욱이 그들은 첫 번째 퍼포먼스에서부터 신체 자체를 부각시켜 그것을 분석적 대상 내지는 리비도의 장소로 다룬다. 바로 이 장소에서 정신 신체적 주체성과 사회적 예속 간의 상호 작용이 드라마틱하게 펼쳐진다.

이런 차이점에는 몇 가지 원인이 있다. 첫째, 빈 행동주의자들은 액션 페인팅과 **타시즘**을 지역적 특색이 드러나는 오스트리아 표현주의 전통과 결합시키고 있기 때문이다. 빈 문화가 지니는 근본적인 특징 중 하나는 가톨릭 신앙과 가부장제가 권력적이고 위계적인 제왕적 질서와 뒤섞여 있으며 이런 혼합성이 부르주아 계급 속에 뿌리 깊게 내면화돼 존속해 왔다는 점이다. 20세기 초부터 빈의 표현주의는 이런 권력 구조에 반대해 왔고, 그 자체로 첨예하게 지속돼 온 변증법 속에서 그룹을 이끌어 왔다. 즉 한편으로는 성적 육체를 열렬히 숭배함으로써 승화와 억압이라는 부르주아적 기제를 파괴하도록 은근히 부추기면서, 다른 한편으로는 사회 질서와 억압이 가장 뿌리 깊게 박혀 있고 강박적 행동과 신경증의 고통이 강하게 표출되는 특정 구조로서의 육체와 섹슈얼리티를 혐오하는 것이다. 이런 표현주의 전통은 빈 행동주의에 있어서 **하나의** 중요한 지평이자 출발점이 되었는데, 이
●는 오스카 코코슈카의 1909년 「살인자, 여성의 희망」이라는 제목의 연극과 포스터, 그리고 에곤 실레와 알프레드 쿠빈의 탁월한 드로잉으로부터 비롯된 것이었다.

정신분석과 다형적 도착성

미국과 빈의 미술가들 사이에 문화적 차이가 존재하는 두 번째 이유는 빈 행동주의자들이 정신분석이라는 문화 전통에 기반하고 있기 때문이다. 전쟁 전에 프로이트가 세웠던 이론을 재발견한다거나, (뮐에게 아주 중요한 영향을 주었던) 빌헬름 라이히(Wilhelm Reich)부터 (니치에게 특히 중요했던 무의식 원형 이론을 언급한) 카를 융에 이르기까지 다양하게 펼쳐지는 이론들 속에서 정신분석을 재규정하려는 노력들이 빈 행동주의를 정의하는 또 다른 요소다. 그러나 빈 행동주의에서 신체에 대한 개념은 명확하게 포스트-프로이트적이다. 왜냐하면 그들은 프로이트가 주장했듯이 주체가 겪는 본능 발달의 '초기' 단계가 이행되고 결국 지배적이고 이성애적인 성기기(性器期)에 다다르게 되는 목적론적 단계로서 섹슈얼리티를 염두에 둔 것이 아니라, 리비도 구조가 지닌 다형 도착적 기원을 전면에 내세우기 때문이다. 빈 행동주의자들이 보여 준 새로운 후기언어학적 연극성의 기원은 이러한 부분 충동에 의지하는 것에서 비롯된다. 그들은 성적 발달의 초기 단계들을 선전하는 무대를 올린 것은 아니더라도, 그런 단계들로의 퇴행을 거의 계획적이고 과시적으로 시도했다. 물론 이런 대립은 앙드레 브르통의

▲초현실주의 정신분석 이론과, 조르주 바타유와 앙토넹 아르토(Antonin Artaud)가 초현실주의와 프로이트의 정통 학설에 가했던 냉소적인 비판 사이의 갈등과 유사하다. 그러나 행동주의자들은 (바타유는 무시하면서) 브르통의 초현실주의와 아르토의 '잔혹극' 모두에서 영향을 받았다. 그들은 행동주의를 형성하는 과정 속에서 이 두 가지 입장을 모두 거쳐 온 듯하다.

결국 빈 행동주의자들이 자신들의 활동과 작업을 정확히 후기파시즘이라는 오스트리아의 사회역사적 맥락 안에 놓았다는 사실은 매우 중요하다. 이 그룹의 최고 연장자이며 전쟁 기간 동안 독일 군대에서 2년을 보냈던 오토 뮐은 훗날 자신의 행동주의는 파시즘의 경험에 대한 개인적인 응답이라고 말했다. 1945년 이후 독일과 마찬가지로 오스트리아도 4개 연합국의 지배를 받았고, 50년대 이후에 자유민주주의 법칙에 맞춰 점차 체계적인 재건 작업이 진행됐다.

이른바 자유시장제가 도입되면서 오스트리아의 일상생활은 강박적인 소비 중심의 미국적 형태로 빠르게 재편됐다. 나치에서 벗어난 독일이 그랬던 것처럼, 오스트리아인들도 과거 파시스트에 대한 집단적 기억 상실과 그 기억에 대한 강력한 억압을 통해 이런 재편이 효과적으로 이루어질 것이라고 믿었던 것 같다. 역사적으로 볼 때 오스트리아는 자생적 파시즘이 다양한 모습으로 진행돼 왔으며, 1938년 독일 나치에 합병되면서 외부로부터 파시즘이 도입되기도 했는데, 이 둘 모두로 인해 파국적 결과를 겪었다.

관람자들을 대면하는 행동주의자들의 작업이 갖는 기이한 폭력성은 유럽의 후기파시즘적 문화에 내재한 독특한 변증법에서 유래하는 것으로 보인다. 빈 행동주의자들은 집단적으로 견고해진 억압이라는 갑옷을 뚫고 나가야만 경험이 소생될 수 있다고 생각했던 것 같다. 그 결과 인간을 훼손하는 야만적이고 극단적인 형식들을 제의적으로 재상연하고 인간의 신체를 모독하는 연극적 행위는 필수가 되었다. 그 이후 모든 문화적 재현은 역사적으로 이미 대규모에 달해 버린 인간 주체의 파괴와 관련해 판단될 수밖에 없는 것이 되었기 때문이다. 한편으로 빈 행동주의는 새롭게 등장한 스펙터클의 문화 아래에서 예술 실천의 전반적인 제의화를 강요받았던 것 같다. 조르주 마티외와 이브 클랭의 기괴한 퍼포먼스에서는 최소한 그들의 상황을 이해하고 있다는 반어적 관련이라도 드러나는 반면, 빈 행동주의가 실제적으로 이런 외부 정황들을 이해하고 있다는 증거는 희박하다.

총체예술과 회화화

60년대 초반 니치는 피에 가까운 진한 붉은색의 물감을 캔버스 위에 (혹은 캔버스 속에) 붓는 작업을 통해 타시즘과 액션 페인팅의 전통에 나름의 변주를 시도했다. 니치가 명명한 '쓰레기 회화(Schüttbilder)'의 피로 얼룩진 듯한 모습은 모노크롬을 사용해 희생을 상징한 것이었다. 이 회화들의 평평한 화면이 단지 신실증주의적 자기 반영성의 대상이 아니라, 다시 한 번 제의적이고 초월적인 경험을 담을 수 있는 용기가 돼야 한다고 주장했다. 이에 따라 「십자가의 길(Stations of the Cross)」, 「예수의 태형(Wall of Flagellation)」, 「십자가의 희생 세폭화

(Triptych of the Blood of the Cross)」와 같은 니치의 작품 제목들은 각각의 작품을 의도적으로 모더니즘 회화의 외부에 놓으면서도 신성한 것, 신화, 전례 행위의 영역으로 다가가게 이끈다. 니치는 1962년 「블러드 오르간 선언(Blood Organ Manifesto)」에서 다음과 같이 밝혔다.

(삶에 바치는 봉헌의 한 형태인) 내 예술 작품을 통해, 나는 부정적이고 도착적이며 음란한 욕망과 이 욕망으로 인한 희생적 히스테리들을 스스로 떠안는다. 이는 나락으로 떨어지는 모욕과 수치를 당신이 피할 수 있도록 하기 위해서다.

그와는 반대로 뮐의 첫 번째 (1961년 여름 시작된) 「물질적인 회화」는 파
▲리의 장 탱글리, 뉴욕의 데이비드 스미스, 리처드 스탄키비츠(Richard Stankiewicz), 그리고 존 체임벌린의 작품에서 당시 폭넓게 행해졌던 정크 아트의 표현 방식에서 영향을 받은 것이었다. 당시 이들 뉴욕의 작가들은 모두 현대적 공산품을 거부하고 반(反)기계적인 조각을 제
●작했다. 뮐은 빈 미술가들의 위대한 선배 가운데 한 명인 쿠르트 슈비터스의 아상블라주 전통 안에서 화가/조각가로서 남아 있지 않고 1963년 이후로 스스로를 '시인이자 연출가'로 여겼다. 이미 후속 작업 「물질적인 행위(Materialaktionen)」를 염두에 두고 있었던 그는 자신의 아상블라주 작업을 "감각의 확장과 공간상의 움직임, 그리고 잘게 부서지고 혼합되고 흩어져 있고 쌓아 올려지고 긁히고 난도질되어 있고 파열된" 것으로 설명하고 있다. 뮐은 자신의 예술 활동이 (아마도 구
■축주의에 반대될) **해체주의**의 한 방식이고자 했고, 무정부주의적이면서 허무주의적인 그 도그마가 "절대적 반항, 총체적 불복종, 체계적 파괴 행위……" 가운데 하나가 되도록 했다. "모든 예술은 파괴되거나 무화되어 사라지고, 새로운 것이 등장할 것이다."

예술 작품에 있어서 **산업적** 재료도 동등하게 가치를 지닌다고 주장했던 미래주의 선언을 직접 인용하면서, 뮐은 이제 일상적 소비문화에서 쓰이는 평범한 재료를 조합하는 쪽으로 나아갔다. 뮐의 연극 퍼포먼스(이를 뮐은 1963년 이후 '해프닝'이라고 불렀는데, 이즈음 뉴욕에 살고 있던 오스트리아 미술가 키키 코겔니크(Kiki Kogelnik, 1935~1977)가 그에게 캐프로의 이 용어에 대해서 말해 주었다.) 속에서 그 작업은 더 이상 산업화의 폭력이 아니라, 인간 주체를 종속화시키는 상업주의라고 하는 보편적 체제이다. 액션 페인팅에서 「물질적인 행위」 퍼포먼스로 돌파구를 마련한 순간, 뮐에게 "곡식 가루와 고기, 채소와 소스, 잼과 빵가루, 액체 물감과 가루 안료, 종이, 헝겊, 모래, 나무, 돌, 휘핑크림, 우유, 기름, 연기, 불, 연장, 기계, 비행기 등"의 모든 것은 「물질적인 행위」 작업과 동등한 가치를 갖는다. 이는 니치의 글에 나오는 것과 매우 유사한 입장이다. 니치는 "오일과 식초, 와인과 꿀, 달걀노른자와 피, 육질, 창자, 땀띠약과 같은 일상 용품들은 재료와 물질적 감각들로 인해 행동주의자들에게 재발견됐다."고 말했다. 이 두 언급은 불가피하게 앨런 캐프로의 글 「잭슨 폴록의 유산」과 거기서 제시된 일상에서 새롭게 발견된 재료들의 목록을 떠올리게 한다.

▲ 1924, 1930b, 1931b　　　　　　　　▲ 1945, 1960a　　● 1926　　■ 1921b

우리는 광경, 소리, 율동, 사람들, 냄새, 감촉 등과 같은 특정 재료들을 사용할 것이다. 물감, 의자, 음식, 전기 조명, 네온사인, 연기, 물, 신던 양말, 개, 영화 등 현 세대의 미술가들에 의해 발견될 수천 가지 사물이 새로운 예술을 위한 재료들이다.

1963년 이후 오토 뮐의 「물질적인 행위」 퍼포먼스는 탈기능화(disfunctionalization)와 탈실재화(derealization)라는 두 가지 중요한 방법으로 전개된다. 이 두 방법은 모두 그 본래의 기능에서 사물과 재료를 분리하고 「물질적인 행위」의 맥락에서 일상생활의 행위에 낯설▲게 하는 효과를 불러일으킨다. 이는 낯설게하기라는 소비에트 형식주의 모델과 유사한 것으로, 감각과 인식을 새롭게 경험하는 것에 목표를 두고 있다. 두 방법은 반(反)연극을 명시적으로 주장함에도 불구하고 아르토의 이론과 저술들이 빈 행동주의자들에게 끼친 엄청난 영향을 능가했다. 「물질적인 행위」 작업은 사뮈엘 베케트의 『엔드게임(Endgame)』(1958) 혹은 『행복한 나날들(Happy Days)』(1961)의 끝없는 절망과 1936년 「모던 타임즈(Modern Times)」처럼 선진 산업화의 힘에 굴복하는 불행하고도 무력한 상황을 다룬 찰리 채플린과 버스터 키턴(Buster Keaton)의 슬랩스틱 코미디를 빈식으로 혼합해 놓은 것 같다.[1]

이렇게 빈 행동주의는 신성한 것에서부터 기괴한 것까지의 영역을 넘나들면서 활동한다. 그 스펙트럼의 한쪽 끝을 차지하고 있는 니치의 「난교 파티 신비극(Orgien Mysterien Theater)」은 진지하게 고대 비극, 기독교의 회개 의식, 오페라, 바로크 연극에서 느끼는 카타르시스의 강렬한 경험을 재구성한 것이다. 사물과 재료, 행위가 동시에 일어나는 총체성, 그 결과 발생되는 공감각적인 상황들은 자연스럽게 새로운 개념의 총체예술을 이끈다.(당연히 니치는 리하르트 바그너를 본받을 만한 선구자적 영웅으로 여겼다.) 니치의 현대 신비극에서는 청각적·시각적·촉각적·후각적 감각들이 무대 위에서 일군의 행위들과 섞인다. 이 무대는 의식에서 자극으로, 단순한 객관적인 행위에서 성스러운 찬양으로 변화된다. 니치가 언급한 대로 "모든 것은 우리의 행위라는 현실 속에서 함께 어우러진다. 시는 회화가 되고, 회화는 시가 되며, 음악은 행위가 되고, 액션 페인팅은 연극이 되고, 형식이 없는 연극은 처음으로 시각적 이벤트가 된다."[2]

이와 대조적으로 뮐이 퍼포먼스 행위자를 정말 물리적으로 파묻는 것은 아니더라도 침몰 지경에 이르도록 엄청나게 늘어놓는 무효화된 물건들과 소비재들은 이 스펙트럼의 반대편에 있다. 「물질적인 행위」는 「누드의 늪에 빠지기」, 「OMO」(당시 가장 '유명했던' 세제의 이름을 붙였다.), 「엄마와 아빠」 혹은 「레다와 백조」 등의 제목들에서조차 니치의 「난교 파티 신비극」과 명백히 구분된다. 욕설, 공개적 모욕, 인간 신체에 대한 모독 등을 공연에 올리는 것은 소비에 대한 기괴한 액막이 행위로, 이는 제의적인 구원이나 비극보다는 희화화된 풍자극의 방식으로 수행된다.

실증주의와 병리학

니치와 뮐, 프로흐너가 1962년에 함께한 퍼포먼스 「블러드 오르간

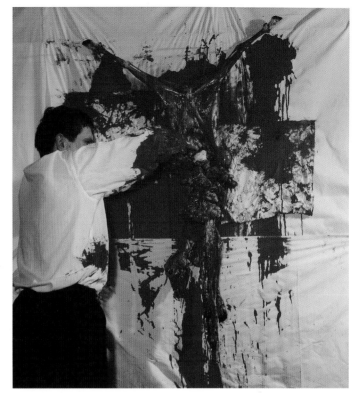

2 • 헤르만 니치, 「4. 행위 4. Aktion」, 1963년
퍼포먼스

(Die Blutogel)」은 빈 행동주의가 기초를 마련했다. 니치는 심층심리학과 군중심리학에서 나온 과학적 모델을 적용해 이 작업을 집단적 축제라고 기술하고, 고대부터 기독교의 숭배 의식이 제공했던 그 경험을 다시 되살리고자 했다. 니치가 "경험에 대한 집단적 무능력과 존재에 대한 집단적 두려움"이라고 했던 것과는 대조적으로, 그의 「난교 파티 신비극」은 "기본적 감각 형식들을 제의적으로 조직해서 삶을 지속적인 축제로 경험하는 돌파구를 얻을 수 있도록" 대중을 자극한다.

1966년 뮐은 오스발트 비너와 공동 작업으로 「ZOCK」라는 이름의 반문화 행동주의 프로젝트에 착수했다.(ZOCK는 페터 바이벨(Peter Weibel, 1944~)이 '질서, 기독교, 문화의 파괴'를 뜻하는 것으로 채택한 두문자어이다. 또한 동사 'zocken'은 독일어의 속어로 '치다, 때리다, 카드놀이 하다'라는 뜻이다.) ZOCK는 다▲다의 반예술적 입장에서 암시를 받았음이 분명하지만, 그 발음에서●는 다시 한 번 미래주의가 지닌 거창한 반문화적 예언이 연상된다. 그래서 비너와 뮐은 자신들의 선언문에서 "모든 오페라 하우스, 극장, 미술관 그리고 도서관들은 무너져야 한다."고 선언하고, 나아가 팝아■트에서 미니멀리즘, 대지미술, 개념미술에 이르는 미술가들을 자신들의 반문화적 모험에서 가장 극단적인 적들로 규정했다.

오스발트 비너가 빈 그룹과 빈 행동주의 모두에서 이론가로서 차지하는 중요성은 빈 아방가르드의 또 다른 독특한 상황을 보여 준다.(이 이론가의 역할은 얼마 지나지 않아 이 두 그룹에서 가장 복잡한 미술비평가이자 미술사였던 바이벨이 이어받았고, 동시에 행동주의가 지닌 역사적·지정학적 한계를 극복하고자 노력하는 예술 행위를 발전시켜 나갔다.) 언뜻 보자면 빈 그룹에서 시행되는 시적 언어에 대한 신실증주의자들의 접근과 빈 행동주의자들

이 보여 준 다형 도착적 섹슈얼리티의 선(先)언어학적 세계에 대한 찬사는 상호 배타적이라고 볼 수 있다. 사실상 이들은 계몽 사상의 일반 변증법을 반씩 구성할 뿐 아니라, 더 구체적으로는 19세기 말 이후 빈 문화의 특색이 된 인식론적 이중성의 반반이기도 하다. 이 인식론적 이중성은 프로이트의 정신분석학 연구와 에른스트 마흐(Ernst Mach)의 인식론적 연구가 함께 등장한 것에서 잘 드러난다. 마흐의 경험주의적 비판은 형이상학적 혹은 역사적 개념이라기보다는 오직 물질적인 증거에 의해서만 정의되는 지성론을 주장했다.

세 번째이자 아마도 이 그룹의 가장 복잡한 인물이 될 귄터 브루스는 선배인 뮐의 권유에 따라 행동주의를 시작했다. 뮐은 1964년 브루스에게 그의 이전 작업인 「비정형 미로 회화(Informel Labyrinth Paintings)」를 포기하고 직접적인 퍼포먼스 기반의 행위를 권유했다. 브루스는 회화와 섹슈얼리티 모두 아주 개인적으로 일어나기 때문에 회화는 일종의 자위행위라며, 시작부터 노골적으로 양자를 함께 배치했다. 1964년 그의 첫 번째 퍼포먼스 「아나(Ana)」는 행동주의로 첫발을 내딛는 행보였다.

브루스는 흰색 페인트로 뒤덮인 방 안에서 자신의 몸 역시 같은 색의 페인트로 칠함으로써 회화의 과정을 직접 퍼포먼스를 벌이는 신체(대개는 미술가 자신의 몸)로 바꾸었다. 1965년 그는 빈의 융어 제너라시온 갤러리에서 자신의 그림 앞에서 퍼포먼스를 벌였는데, 이를 아르눌프 라이너(Arnulf Rainer, 1929~)에게 헌정했다.(라이너의 「회화를 넘어(Übermalungen)」는 모든 행동주의자의 존경의 대상이었다.) 브루스는 퍼

포먼스 행위의 장소를 서서히 확장하면서 자신의 작업과 스스로를 공적인 사회 공간과 직접 대면하는 위치에 놓았다. 브루스는 「산책(Spaziergang)」(1965)에서 몸을 흰색으로 칠하고 자신의 몸을 반으로 나누는 검은색 수직선을 넣은 다음, 빈 시내를 걸어 다니다가 곧 경찰에 체포됐다. 브루스의 작업은 당시 각광을 받고 있던 빈 행동주의 동료들의 작업과 달랐는데, 그는 처음부터 자신의 행위를 연극적 행위 외부에 놓았고 의식을 통한 치료적 구원이라는 어떤 약속도 하지 않았다.[3]

1966년 브루스는 뮐과 다시 한 번 공조하여 「총체적인 행위(Total Aktion)」(1966) 프로젝트에 착수했다. 1966년 6월 2일 아돌프 로스 빌라에서 공연했던 그들의 첫 번째 합동 퍼포먼스는 의미심장하게도 「장식은 범죄다(Ornament is a Crime)」라고 명명됐다. 이는 로스의 유명한 명제인 "장식과 범죄"에 동사와 부정관사를 덧붙여서 새로운 긴박감과 구체성을 부여한 것이었다. 「총체적인 행위」는 니치의 「난교 파티 신비극」과 뮐의 「물질적인 행위」의 요소들을 결합한 것이다. 여기에서 언어는 가장 기본적인 언어에 선행하는 소리, 즉 더듬거리는 소리, 쉬쉬 하는 소리, 깊은 한숨 소리, 비명 소리로 환원됐다. 마치 심리학 박사 아서 야노프(Arthur Janov)의 저서 『프라이멀 스크림(The Primal Scream)』에서 따온 '프라이멀 치료법'(primal (scream) therapy, 유아기의 외상 체험을 다시 체험함으로써 신경증을 치료하는 정신 요법)을 공개적으로 행하는 것같이 보였다.

브루스가 빈의 전후 문화에 결정적으로 기여한 작품은 바로 그의

3 • 귄터 브루스, 「무제 Untitled」, 1965년
다양한 퍼포먼스 작업에 대한 사진 기록들

4 • 귄터 브루스, 『도깨비 불(Der Irrwisch)』(프랑크푸르트 콜쿤스트 출판사, 1971)의 표지

▲ 1900a

탁월한 드로잉들이다. 이를테면 그의 책 『도깨비 불』(1971)[4]에서는 사진이 금지돼 있는 법정에서 데생 화가가 그린 것처럼 정교하게 당대의 순교를 기록하고 있다. 이 드로잉들은 또한 (아이들과 정신병자들에게서 나타나는 정신적 타자에 대한 숭배는 행동주의자들 사이에 이미 또 다른 중요한 모티프이기에) 정신병자들이 그린 것처럼 보이기도 하는데, 이 역시 적절하다. 정신병자들에게 강박적인 세부 묘사는 그들의 비전이 정말 실현되거나 원하는 대상에 다가갈 수 있을 것 같은 기대를 갖게 한다.

20세기에 나온 드로잉 중 브루스의 드로잉들과 비교될 만한 작품이 있다면, 당시 브루스는 잘 몰랐던 피에르 클로소프스키(Pierre Klossowski, 1905~2001)의 대단히 매력적이고 성적으로 묘사된 드로잉을 들 수 있다.(이 두 사람은 60년대 동안 거의 만날 기회가 없었다.) 섹슈얼리티와 신체의 경험을 형상화한 브루스의 작업은 개별적·집단적 리비도의 발달을 억압해 온 역사의 모든 영역들을 개방한다. 브루스의 드로잉에서 신체가 고통과 비참한 타락이라는 무수한 행위들을 겪을 때, 주체가 겪는 고통은 신경과 근육에 의한 것이라기보다는 기계적인 것에 가깝게 나타난다. 그 결과 브루스의 상상적 고문 기계는 주체의 성적 충동의 장치들을 제어하고 지배하고 통제하는, 실제로 존재하는 사회적 규율과 연관된다. 그의 극단적인 표현들은 일상적 삶을 통제하는 후기자본주의에서 당연시하는 '정상'이라는 억압에 대해 변증법적 방식으로 이야기한다.

"평생을 바치는 노동과 비교할 때, 달리 사람을 죽일 수 있는 것이 무엇일까?"라고 했던 베르톨트 브레히트의 유명한 질문을 떠올리게 하는 브루스의 드로잉과 뮐의 「물질적인 행위」는 유사 공포와 깊은 반감, 주체가 지닌 다형 도착의 역사에서 가장 후미진 곳까지 퇴행하는 너무도 소름끼치는 표현을 하는 동시에 명백히 다음과 같은 것들에 반대한다. 즉 주체를 동화의 과정에서 강제적인 이성애로, 일부일처제 가족의 규칙들로, 성기 중심적 사고와 가부장적 질서의 피상적인 우월성 등으로 환원시키는 치욕에 반대하며, 그중에서도 최악의 환원이기에 반대하는 것은 주체의 복합적인 리비도를 사회적으로 '용인될 만한' 그리고 '바람직한' 역할과 행위로 예속시키는 극단적인 환원이다.(예를 들면 강요되는 소비와 스펙터클 문화 체제하의 경험의 전적인 수동성)

브루스의 작업이 갖는 급진적 동시대성과 분석적 정밀함이 밑바탕이 되어, 빈 행동주의는 60년대 후반 신세대 미술가들, 이를테면 발리 엑스포트(Valie Export, 1940~), 페터 바이벨의 등장과 함께 전환기를 맞이하게 된다. 엑스포트와 바이벨에게는 그때까지 끊임없이 행동주의와 재의례화가 뒤얽혀 있었는데, 이는 명시되지는 않았지만 빈 행동주의자들의 모든 활동에 분명히 잠재해 있던 가부장적 성차별주의만큼이나 참을 수 없는 것이었다. 초현실주의에서 그랬듯이, 잠재적 성차별주의는 가부장적 자본주의 사회에서 주체의 섹슈얼리티 형성 과정을 밝히고자 하는 행동주의자들이 가장 급진적인 시도를 하도록 만들었다. 이런 궤적 속에서 엑스포트의 탁월한 작업 「두드리고 만지는 영화」[5]는 빈 행동주의의 거의 모든 원리들을 전복한 본보기다. 엑스포트는 공개적인 자기 노출 퍼포먼스(거리 퍼포먼스에서 '두드리고 만지는 영화'라고 명명된 박스의 입구를 통해 원하는 사람 누구나 그녀의 가슴을 만질

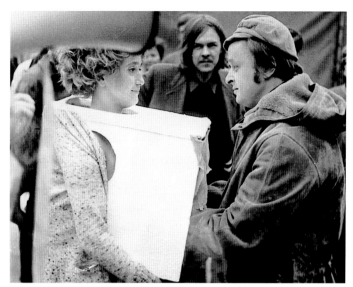

5 • 발리 엑스포트, 「두드리고 만지는 영화 Tapp und Tastkino」, 1968년
신체 행위

수 있었다.)를 통해 브루스의 급진적인 자기희생적 분석과, 이를 자아가 구성되는 공공의 사회적 장소로 전이시켰던 특수함 모두를 넘어서고 대체한다. 이는 무엇보다 엑스포트가 제의 행위로서의 자기 노출에서 벗어나, 성적 행동에서 가장 강력하게 새겨지는 사회 통제와 억압이 가장 강하게 각인되는 실제 지점들로 탁월하게 이동했기 때문이다. 더욱이 이 퍼포먼스는 구원이나 치유라는 제의를 끌어들인 작업으로는 더 이상 기술 문명과 산업 사회의 스펙터클 사회에서는 전혀 매력적이지 않다는 것을 노골적으로 보여 준다. 마지막으로 엑스포트는 브루스가 모범적으로 행했던 자기희생이라는 급진적인 측면을 행동주의자들 중에서 가장 명확하게 재코드화했다. 엑스포트는 그녀의 관객/참여자에게 사회화의 지점들을 문득 통찰하게 함으로써 제의 행위를 해방감이 주는 충격으로 바꾸는데, 이 사회화의 지점들에서 주체를 성적으로 억압하고 영원히 유아기에 머물게 하는 사회화의 형식들은 산업적 수단에 단단히 묶여 있다. BB

더 읽을거리

Kerstin Braun, *Der Wiener Aktionismus* (Vienna: Böhlau Verlag, 1999)
Malcolm Green, (ed.), *Brus Mühl Nitsch Schwarzkogler: Writings of the Vienna Actionists* (London: Atlas Press, 1999)
Dieter Schwarz et al., *Wiener Aktionismus/Vienna Actionism* (Winterthur: Kunstmuseum; Edinburgh: Scottish National Gallery of Modern Art; and Klagenfurt: Ritter Verlag, 1988)
Peter Weibel and Valie Export (eds), *wien: bildkompendium wiener aktionismus und film* (Frankfurt: Kohlkunst Verlag, 1970)

1962c

커밀라 그레이의 『위대한 실험: 러시아 미술 1863~1922』의 출판으로 인해, 블라디미르 타틀린과 알렉산드르 로드첸코의 구축주의 원리들에 대한 서구의 관심이 되살아난다. 댄 플래빈, 칼 안드레, 솔 르윗 등과 같은 젊은 미술가들이 이 원칙들을 다른 방식으로 정교하게 다듬어 낸다.

1960–1969

▲ 1934년 사회주의 리얼리즘이 소비에트의 공식적인 국가 미술로 선포
● 되면서 구축주의는 더 이상 합법적인 실천 방식이 될 수 없었지만,
서구에서는 좀 더 나은 대접을 받고 있었다. 하지만 서구에 알려진
■ 방식은 주로 나움 가보와 앙투안 페프스너(Antoine Pevsner, 1886~1962)
같은 망명 미술가들에 의해 보급된 협소한 해석을 통해서였다. 가보
와 페프스너는 입체주의에 입각해 평면적인 형태들을 통해 반신상이
나 전신상과 같은 주로 전통적인 모티프에 관한 추상적인 관념을 제
시했다. 이들은 투명한 플렉시글라스와 같은 첨단 재료를 사용해 그
관념을 개념적으로 투명하고 미학적으로 순수하게 만들었으며, 동시
에 이런 형태와 재료들을 과학 기술적 가치 그 자체로 다루려 했다.
형식미술에 대한 이와 같은 다소 물신주의적인 접근 방식은 타틀린
과 로드첸코와 같은 원조 구축주의자들이 공산주의 사회를 위한 실
용적(utilitarian) 대상들의 새로운 체제로 나아가기 위해 정교화하려
했던 '물질문화'와는 전혀 다른 것이었다. 동유럽의 구축주의자들에
게 이미 부르주아적이라 비난받았던 가보와 페프스너의 '구축적 이
념'을 서구는 기꺼이 받아들였다. 왜냐하면 미학적 관념론과 테크놀
로지에 대한 물신숭배가 혼합된 이 이념이 서구의 미술 제도의 경향
과 잘 맞아떨어졌기 때문이었다.

미국이 러시아 구축주의를 차단해 버린 두 가지 사례는 특히 많
은 것을 말해 준다. 뉴욕현대미술관의 개관을 앞둔 1927~1928년 겨
◆ 울, 아직 스탈린 체제가 들어서기 전에 앨프리드 바는 소련을 여행했
다. 그곳에서 그는 "놀라울 정도로 다양한 것들"을 보았다. 처음에는
그 다양성에 호의적이었지만 곧 개관할 미술관을 염두에 두고 있던
바는 입체주의 회화를 떠올리게 하는 회화에 주목했을 뿐, 전통적인
매체를 극복한 구축주의에는 별반 관심이 없었다. 두 번째 차단은 조
각과 관련해서 20년 후에 일어났다. 당시 위세를 떨치고 있던 비평가
클레멘트 그린버그는 냉전 이데올로기의 영향 속에서 '새로운 조각'
의 역사를 구상했고, 러시아 구축주의는 그 구상 속에서 사실상 무
시됐다. 그린버그는 '새로운 구축-조각'이 피카소의 입체주의에서 가
보와 페프스너를 은연중에 경유해 자크 립시츠와 훌리오 곤살레스로
진화해 나갔으며, 이들 모두 '반(反)환영주의'를 열망했다고 보았다. 그
러나 이 반환영주의는 구축주의의 물질적 구축 방식을 노출시키기보
다는, 주로 그 금속 표면을 통해서 오히려 반대의 효과를 만들어 냈

다. 즉 "물질은 형태도 없고 무게도 없고 오로지 시각적으로만 존재
한다." 여기서 타틀린과 로드첸코의 유물론적 구축주의는 피카소와
가보, 페프스너에 의해 창출된 조각에 대한 관념론적 계보 속에서
(구축주의가 아닌) 구축이란 이름으로 전도됐던 것이다.

불완전한 기획들

조각에 대한 몇몇 유물론적 원칙들은 50년대 마크 디 수베로(Mark di
▲ Suvero)의 거대한 아상블라주나 데이비드 스미스와 앤서니 카로의 용
● 접 구축물을 통해 복원되는 듯 보였다. 그러나 도널드 저드(Donald
Judd, 1928~1994)나 댄 플래빈(Dan Flavin, 1933~1996), 칼 안드레(Carl
Andre, 1935~), 솔 르윗과 같은 패기 넘치는 젊은 미술가들은 곧 이 세
명의 선배들을 비판하기 시작했다. 이들에게 스미스의 조각은 추상
적이긴 했지만 여전히 너무나 구상적이었고, 카로의 조각은 이질적인
요소들의 결합이긴 했지만 여전히 너무나 구성적이었으며, 디 수베로
의 표현적인 강철 빔은 위의 결함들을 모두 갖고 있었다. 즉 이 세 미
술가의 작품은 너무나 회화적으로 보였다. "데이비드 스미스의 후기
입체주의와 자코메티 등의 50년대 반(半)초현실주의 작품에 대한 대
안"을 찾던 안드레와 동료들은 타틀린과 로드첸코의 구축주의에서
그것을 발견했다. 이런 복귀는 두 가지 장점을 지니고 있었는데, 하나
는 가보와 페프스너가 관념적으로 전도시킨 구축주의를 되돌려 놓았
고, 다른 하나는 1961년 『예술과 문화(Art and Culture)』에 실린 논문을
■ 통해 그린버그가 발전시킨 매체 특정적 모더니즘의 모델과 겨루게 됐
다는 것이었다.

구축주의의 복귀를 부추긴 것은 1962년 영국 미술사가 커밀라 그
레이의 『위대한 실험: 러시아 미술 1863~1922』였다. 비록 구축주의
가 핵심은 아니었지만, 이 책은 타틀린의 「제3인터내셔널을 위한 기념
◆ 비」(1920)나 로드첸코의 '노동자 클럽'(1925)과 같은 유토피아적이고 실
용적인 기획, 더군다나 타틀린의 부조, 로드첸코의 구축물, 오브모후
그룹의 '실험실' 작업 등과 같은 형식 실험들을 상세히 기록하고 있었
다. 안드레는 1962년에 "우리의 취향은 필요에 의해 지배된다."고 언
급했는데, 플래빈이 산업적인 재료의 채택, 제작 과정의 공개, 건축적
배치를 선언했던 타틀린에게 매료됐다면, 안드레와 르윗은 구축물들
을 투명하게 드러내고 그것들을 거의 수열적으로 발생시키려 한 로드

▲ 1934a　　● 1914, 1921b, 1925a　　■ 1937b, 1955b　　◆ 1927c　　▲ 1945　　● 1965　　■ 1960b　　◆ 1921b, 1925a

첸코를 좋아했다.

당시 '구축주의'의 의미 변화는 1962년 11월 사진가이자 영화 제작자인 홀리스 프램턴(Hollis Frampton)과 칼 안드레의 대담에서 잘 드러난다.

> 프램턴: 그런데 어째서 "구축주의자"인가? 가보와 페프스너의 노란 셀룰로이드 같은 것을 말하는 것인가?
>
> 안드레: 내가 구축주의 미학이란 말로 의미하는 것의 몇몇 흔적들을 지적해 보겠다. 프랭크 스텔라는 구축주의자다. 그는 동일하지만 서로 분리되어 있는 단위들을 결합시켜 회화를 제작한다. 이 단위들은 줄무늬가 아니라 붓자국들이다. …… 그는 동일한 요소들로 화면을 채워 하나의 패턴을 만든다. 그의 줄무늬 디자인은 그의 기본 단위의 모양과 한계의 결과이다. …… 나의 구축주의는 개별적인 구성 요소들의 특징들을 증식시켜 전체 디자인을 발생시키는 것이다.

▲ 프랭크 스텔라를 '구축주의자'로 명명했다는 사실은 안드레를 비롯한 이들이 얼마나 모더니즘 회화에 대한 그린버그식 궤적의 방향을 바꾸고 싶어 했는지 시사한다. 그리고 '동일한 단위'에 대한 강조에는 그린버그에 도전하고 구축주의의 복귀를 복잡하게 하는 역할을 했던 뒤
● 샹의 레디메이드라는 선례가 작동하고 있었다. 뒤샹은 당시 새로이 비상한 영향력을 발휘하고 있었다.(1954년 아렌스버그의 뒤샹 컬렉션이 필라델피아 미술관에서 문을 열었고 1963년에 그의 첫 회고전이 패서디나에서 개최됐다.) 그의 레디메이드라는 모델도 수사학적 수단을 넘어 구조적인 수단으로서 재평가되었다. 위의 대담에서 안드레는 "다다 실험들의 결과는 아직까지 충분하게 평가되지 못했다. …… 나는 뒤샹의 실험이 갖는 진정한 결실이 라우셴버그의 작품 값을 올리는 데 있다고 생각하지 않는다."라고 말했다.

1963년경에 이 미술가들은 전통 조각에 대한 두 가지 거의 상호보완적인 급진적인 대안, 즉 50년 전인 1913년에 서로에 대한 보완물로
■ 서 제시됐던 타틀린의 구축물과 뒤샹의 레디메이드를 결합시켰다. 이것은 단순히 역사적인 우연이 아니었다. 오히려 이 결합의 필연성은
◆ 시대의 산물이었다. 안드레의 구축과 레디메이드의 결합은 콘스탄틴 브랑쿠시의 조각에서 영향을 받았다. 조각가로서 미술을 시작했던 안드레는 저드처럼 조각에서 벗어나기보다는 조각을 새로운 방향으로 끌고 가길 원했다. 그리고 브랑쿠시는 비록 형태에서는 관념론적이었지만, 물질과 장소를 결합한 점에서는 유물론적인 조각 모델을 종종 제시했다. 이런 선례들이 60년대 초반이라는 역동적인 시기에 작동하고 있었고, 이를 통해 젊은 플래빈과 안드레와 르윗은 다양한 방식으로 작업을 진행할 수 있었다.

플래빈은 "나의 즐거움은 그 '불완전한' 경험에서부터 적절하다고 생각되는 대로 만들어(build) 보는 것이다."라며 구축주의와 자신의 관계를 숨김없이 드러냈지만, 이 관계는 그리 단순하지 않다. 한때 성직자가 되기 위해 공부했던 플래빈은 1961~1962년에 '성상(icons)'이란 제목의, 전구를 단 여러 점의 모노크롬 회화를 제작하기도 했다.[1]

부분적으로 플래빈은 비잔틴 성상, 특히 그 "신체적인 느낌"과 "신비한 현전감"에서 영감을 받았다. 한때 성상 복원사로 일했던 타틀린처럼 플래빈도 성상에서 대안적인 그림의 모델을 찾았는데, 그것은 명백히 물질적이면서 아련하게 영적인 것이었다. 아마도 그는 『위대한 실험』에서 타틀린의 부조와 러시아 성상이 나란히 놓여 있는 사진을
▲ 보았을 것이다. 어쨌든 플래빈은 1964년에 타틀린의 나선형 금속 작업을 떠올리게 하는 형광등으로 된 피라미드 형태의 「V. 타틀린을 위한 기념비」[2]라는 작품으로 구축주의자 타틀린에게 경의를 표했다.

이 작품을 제작하기 1년 전인 1963년, 플래빈은 의미심장한 변화를 시도했다. 회화 작업 없이 형광등의 퍼지는 빛만을 레디메이드 단위로 사용하기 시작한 것이다. 그 첫 번째 작품인 「1963년 5월 25일의 사선(the diagonal of May 25, 1963)」에서 그는 금빛을 내는 2.43미터 정도의 일반 형광등을 45도 각도로 벽에 설치했다. 이 빛 단위는 주어진 것일 뿐만 아니라, 플래빈에게도 "스스로를 명료하게 드러낸 사선"이었다. 그는 "이 작품은 내 작업실 벽에서 직접적이고 역동적이면서 극적으로 스스로 지탱하고 있는 것처럼 보인다."고 말했다. 따라서 여기에서 그는 레디메이드를 사용하되 그것을 구축주의적 방식으로 사용함으로써 전통적인 구성 방식을 제거했다. 플래빈은 "이 체계를 분명하게 구성할 필요는 없다."고 말한다. 동시에 그가 구축주의와 레디메이드라는 두 패러다임으로부터 설정한 역사적인 거리는 명백했다. 구축주의와는 달리, 그가 사용한 산업적인 재료는 미래주의적인 것이 아닌 발견된 것, 즉 말 그대로 레디메이드였다. 그리고 뒤샹과는 달리, 플래빈의 레디메이드는 단지 미술의 탈신비화나 탈물신화를 수행하기 위한 것만은 아니었다. 그는 자신의 작업에 사용된 전등을 "현대의 테크놀로지적인 물신"으로 간주했다. 이런 방식으로 그는 모더니즘 미술의 두 모순적인 명령을 통합해 버렸다. 하나는 미술 작품을 물질화하라는 것으로 빛을 빛으로 선언하고 그 물리적인 지지체(형광등 고정판)를 노출시키는 것이다. 다른 하나는 미술 작품을 탈물

1 • 댄 플래빈, 「성상 I(모든 이에게 은혜를 베푼 선 맥거번의 빛에게)」, 1961~1962년
제소에 유채, 메소나이트와 소나무, 붉은색 형광등, 63.8×63.8×11.7cm

(오른쪽) 댄 플래빈, 「성상 II(신비)(존 리브스에게)」, 1961년
메소나이트와 소나무에 유채와 아크릴, 도기 재질 소켓, 호박색 화재 측정기, 진공 형광 전구, 63.8×63.8×11.7cm

▲ 1958 ● 1914, 1918 ■ 1914 ◆ 1927b ▲ 1921b

《아트포럼》

60년대가 시작될 무렵, 미국 미술 잡지들의 관심은 과거에 집중되어 있었다. 《아트뉴스》는 저명한 편집자인 토머스 헤스에게서 추상표현주의에 대한 열정을 그대로 이어받았고 《아트 인 아메리카》는 그 이름이 시사하는 것처럼, 미국인의 미술에만 관심을 두었다. 그러나 50년대 말에 미술 생산의 열기가 가열되자 좀 더 넓은 시야를 가진 잡지가 나올 수 있는 여건이 마련됐다. 1962년에 샌프란시스코에 있던 필립 라이더(Philip Leider)와 존 코플란스(John Coplans)는 이때를 놓치지 않았다. 그들은 갓 시작한 《아트포럼(Artforum)》을 샌프란시스코에서 로스앤젤레스로 가져왔다. 그곳에서 발행인인 찰스 코울스와, 특유의 정방형 판형으로 이 잡지를 디자인한 에드 루샤가 합류하게 된다. 그러나 라이더와 코플란스의 눈길은 미적 생산의 실제 중심이었던 뉴욕을 향해 있었다. 이 편집자들은 대서양 연안의 미술계 현황을 전해 줄 편집위원으로 마이클 프리드, 막스 코즐로프, 애넷 마이컬슨, 제임스 몬트, 로버트 핀커스-위튼, 바버라 로즈, 시드니 틸림 등을 영입했으며, 곧 로잘린드 크라우스도 여기에 합류했다.

50년대 후반에 등장한, 추상적이고 미니멀한 엘스워스 켈리의 작품은 《아트포럼》이 지지하는 미술 생산의 새로운 방향을 알리는 신호탄이 되었다. 라이더는 미술가의 글을 게재하고 싶어 했다. 60년대에 걸쳐 《아트뉴스》의 비평가로 왕성하게 활동했던 도널드 저드는 비평 담론을 미술가의 적합한 표현 수단으로 확립시켰다. 로버트 모리스는 곧 그 선례를 따라 미니멀리즘을 규정하는 네 개의 에세이 「조각에 대한 노트」를 1966년과 1969년 사이에 《아트포럼》에 발표했다. 로버트 스미슨은 당시 조각에 대한 개념 지형을 복잡하게 만들었는데, 그의 「엔트로피와 새로운 기념비」(1966년 6월호)는 미니멀리즘 작업이 지닌 산업에 대한 낭만주의를 넘어서고 있었다. 《아트포럼》은 대지 작업에 열광해, 1967년 여름 특별호에서 이것을 다루었다. 개념미술은 미니멀리즘이 떠난 자리를 바로 차지했고, 「개념미술에 대한 단평」(1967년 6월호) 같은 솔 르윗의 글이 곧 등장했다.

명쾌하고 분석적인 산문을 고집했던 라이더는 프리드와 긴밀한 관계를 유지했고 그 결과 클레멘트 그린버그에게 지면이 할당되고 줄스 올리츠키(Jules Olitski), 케네스 놀랜드, 모리스 루이스 같은 미술가들의 작업이 표지에 실릴 수 있었다. 1971년경 라이더는 편집권을 존 코플란스에게 넘기고 사임했다. 코플란스는 곧 캘리포니아를 떠나 뉴욕으로 왔다. 그러나 그가 직면한 것은 편집위원들의 심각한 분열이었다. 가장 생산적인 비평가 축에 속했던 막스 코즐로프와 로렌스 앨러웨이는 이 잡지의 '형식주의적' 경향에 적대적이었다. 따라서 이들은 잡지가 더 정치적이어야 하며 사진처럼 사회와 관련된 매체에 대한 지원을 강화해야 한다고 주장했다. 그 반대편에는 프리드, 마이컬슨, 크라우스가 있었다. 마이컬슨과 크라우스는 1975년에 편집위원을 그만두고 《옥토버(October)》를 창간했는데, 이 잡지의 이름은 바로 '형식주의'에 대한 소비에트의 공격으로 고통을 겪던 세르게이 에이젠슈테인의 영화에서 따온 것이었다.

2 • 댄 플래빈, 「V. 타틀린을 위한 기념비 Monument for V. Tatlin」, 1966년
다양한 길이의 7개의 형광등, 365.8×71×11cm

3 · 칼 안드레, 「제작 중인 피라미드 Unfinished Pyramid」(오른쪽), 「피라미드(사각 평면) Pyramid(Square Plan)」(왼쪽), 1959년경
나무, 175×78.7cm(파괴됨)

질화라는 것으로 작품을 빛으로 비추고 공간을 색으로 젖게 만드는 것이다. 아마도 이 점이 「1963년 5월 25일의 사선」이 타틀린과 뒤샹에게 영감을 받았음에도 불구하고 물질적인 것과 관념적인 것, 세속적인 것과 초월적인 것 사이에서 긴장 관계를 유지했던 브랑쿠시에게 헌정된 듯이 보이는 이유일 것이다.

비슷한 선례가 칼 안드레의 초기 작업에서도 보이는데, 그는 뒤샹식으로 '조합된(assisted)' 레디메이드와 브랑쿠시식으로 조각한 다음 그것들 사이를 옮겨 다녔다.(안드레의 「첫 번째 사다리(First Ladder)」(1958)는 그의 「무한 기둥(Endless Column)」(1937~1938)에서 유래한 듯 보인다.) 그러나 안드레는 『위대한 실험』이 출간되기 전인 1959년경에 이미 나무 단위체들을 쌓아 로드첸코의 구축물을 연상시키는 피라미드형 구조물들을 만들기 시작했다.[3] 그리고 1961년에는 비슷한 방식으로 '발견된 강철 오브제'를 배열해 놓았다. 두 연작 모두 구축 과정의 투명성이라는 구축주의의 원리를 천명했다. 안드레는 재료 사용에서 플래빈보다는 즉물적이지만, 단순히 실증주의적이지는 않았다. 그가 곧 이 구축주의적 방식을 '일종의 조형 시학'으로 정교화했다는 사실로 이를 알 수 있다. 여기서 안드레는 벽돌이나 나무 블록, 금속판과 같은 주어진 요소들을 "공간을 생산하기 위해 결합"한다.[4] 그는 조각을 **장소**로 재정의함으로써 직사각형의 단위체들을 바닥에 평평하게 놓는 연작들로 나아갈 수 있었다. 여기서 조각의 구조는 구성의 여지라곤 거의 없는 단위의 논리에 의해 결정됐고, 형상의 흔적이 없는 공간을 생산해 내는 면이 어느 정도 있었다. 사실상 안드레는 레디메이드를 구축주의적인 형식으로 바꾼 것이다. 즉 그는 주어진 요소들로 하여금 재

<div style="text-align: right;">1960~1969</div>

4 · 칼 안드레, 「등가(VIII) Equivalent(VIII)」, 1966년
벽돌, 12.7×68.6×229.2cm

▲ 1914, 1927b

료, 구조, 장소에 대해 스스로 말하게 했다.

솔 르윗 또한 그의 동료들처럼 구축주의를 과거의 모델이자 현재에 필요한 것으로 이해했다. 「매달린 줄무늬 구조」[5]에서 르윗은 각기 다른 형태의 나무 블록들을 받침대 위에 수직으로 조립해 놓고 ▲그 전체를 천장에 거꾸로 매달아 놓았다. 이 작업은 로드첸코의 연작 '공간 구축물(spatial construction)'(1920~1921, 이 중 몇 점이 르윗의 구축물처럼 걸려 있었다.)을 참조한 것처럼 보인다. 그러나 르윗의 작업은 재료와 구조, 공간을 본연의 구축주의의 방식으로 표현하지는 않았다. 왜냐하면 그 토막들은 대부분 흑백의 줄무늬 모양으로 채색되어 있어 재료와 구축물 모두를 드러내기보다 모호하게 만들었기 때문이 ●다.(이런 점에서 그의 작업은 러시아 구축주의보다는 네덜란드의 데 스테일 운동에 더 가깝다.) 그러나 로드첸코의 구축물처럼 「매달린 구조」는 매체들 사이의 공간, 즉 회화도 조각도 아닌 '부정적' 조건을 점유하고 있으며, 르윗은 이 조건을, 바닥이나 벽에 다양한 각도로 나무판들을 설치한 1964~1965년의 구조물들에서 더욱 깊이 있게 탐색한다. 1967년에 르윗은 "건축과 삼차원 미술은 서로 완전히 대립되는 본성을 갖는 ■다."고 주장했는데, 이때는 이미 이와 같은 구분이 미니멀리즘 오브제들로 인해 흐릿해진 시기였다. 또 "미술은 실용적이지 않다."고 하면서 자신이 구축주의의 실용적인 측면과 거리를 두고 있음을 선언했다. 이 거리감은 조각과 회화가 또다시 부정되어 말 그대로 완전히 사라져 버리는 1965~1966년의 '모듈 입방체' 연작에서 분명해졌다. 바로 이 연작들에서 우리는 르윗의 잘 알려진 연속된 그리드의 시작을

6 · 솔 르윗, 「모듈 구조 Modular Structure」, 1966년
흰색으로 칠한 나무, 62.2×359.4×359.4cm

▲보게 되는데, 이는 구축주의라는 선례를 되돌아본다기보다 개념미술에 대한 그의 해석을 개진한 것이었다.[6] 이 구조물들은 많은 개념미술 작업처럼 형식에 있어서 관념론적이지는 않았지만, 그렇다고 유물론적인 것도 아니었다. 르윗은 자신의 간명한 글 「개념미술에 대한 단평」(1967)에서 "작품이 어떻게 생겼는지는 그리 중요하지 않다."고 적었다. 그러나 이 같은 작업 방식은 구축과 레디메이드를 결합하는 자신만의 방식을 통해 도달한 지점이었다. 이는 "아이디어는 미술을 만드는 기계가 된다."는 그의 잘 알려진 공식에서 잘 드러난다.

그러나 이 공식에서 구축주의의 흔적을 찾아볼 수는 없다. 아마도 20세기 초 그 혁명적인 순간과의 역사적 거리감 때문에 60년대 초 구축주의의 복귀는 오직 폐허로서, 즉 미술과 정치를 유기적으로 연관짓고 함께 발전시키려 했던 모더니즘의 상징적 유물로만 가능했을 것이다. 예를 들면 플래빈이 1964년의 작업을 통해 경의를 표한 대상은 미술가 타틀린이지 타틀린이 경의를 표했던 새로운 사회 체제가 아니었다. 실제로 플래빈은 경비행기 작업 「레타틀린(Letatlin)」(1932)으로 침잠해 버린 타틀린을 이렇게 언급하면서, 실패의 파토스로 가득 찬 기념식을 거행했다. "차가운 흰색 형광등으로 된 「기념비 7(Monument 7)」은 과학으로서의 미술을 꿈꾼 위대한 혁명가 타틀린을 기념한다. 이 작품은 야심에 찬 새로운 사회 체제를 의미하는 것으로서, 결코 날아오르지 못했던 그의 마지막 경비행기를 상징한다." 그러나 러시아 구축주의의 혁명적인 기획을 복구할 수는 없었지만, 그 예술적 제안들 가운데 몇 가지는 재각인할 수 있었고 이 재발견을 통해 60년대 미술의 방향은 급진적으로 전환될 수 있었다. HF

더 읽을거리

커밀라 그레이, 『위대한 실험: 러시아 미술 1863~1922』, 전혜숙 옮김 (시공아트, 2001)
Carl Andre and Hollis Frampton, *12 Dialogues 1962–1963* (Halifax: The Press of the Nova Scotia College of Art and Design, 1980)
Benjamin H. D. Buchloh, "Cold War Constructivism," in Serge Guilbaut (ed.), *Reconstructing Modernism* (Cambridge, Mass.: MIT Press, 1990)
Hal Foster, "Uses and Abuses of Russian Constructivism," in Richard Andrews (ed.), *Art into Life: Russian Constructivism 1914–1932* (New York: Rizzoli, 1990)
Jeffrey Weiss et al., *Dan Flavin* (Washington, D.C.: National Gallery of Art, 2004)

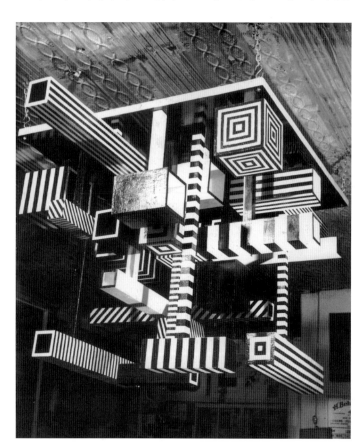

5 · 솔 르윗, 「매달린 줄무늬 구조 Hanging Structure with Stripes」, 1963년
채색된 나무, 139.7×139.7×56.2cm(파괴됨)

▲ 1921b　● 1917b　■ 1965　▲ 1968b

1962d

클레멘트 그린버그가 처음으로 초기 팝아트의 추상적 면모를 인정한다. 이 특징은 이후 팝 주창자들과 그 추종자들의 작품에서 되풀이되어 나타난다.

▲ 1962년 10월 클레멘트 그린버그는 문자, 숫자, 과녁, 지도를 그린 재스퍼 존스를 추상표현주의 주요 상속인으로 보았다. 그린버그는 존스의 구상회화를 역설적이게도 추상이라는 용어를 사용해 설명했는데,
● 그는 존스의 회화 표면이 지닌 아이러니를 감지했다. 존스의 회화에서는 윌렘 데 쿠닝의 얕은 요철들을 흉내 낸 두꺼운 안료와 자유로운 붓질이, 과녁, 깃발, 지도 같은 레디메이드 이미지들의 무미건조한 평면성과 병치되어 있다. "보통 재현과 환영 효과를 위해 사용되는 것들이 여기서는 그 자체를 위한 것이 된다. 즉 추상이 된다. 반면에 평면성이나 윤곽선 자체, 전면성, 대칭 디자인 같은 추상적이거나 장식적인 요소는 모두 재현을 위해 사용된다. 그리고 이 모순이 분명해질수록 그림의 효과도 더욱 명확해진다."

그린버그의 설명으로 볼 때 이 팝아트 제왕의 1956년작 「캔버스」[1]에서 드러나는 추상성은 그리 놀라운 일이 아니다. 이 작품은 캔버스를 그 틀과 함께 그대로 제시했으며, 또한 단색조의 표면은 (안료를 밀랍에 보존하는) 납화법으로 두껍게 처리됐다. 사실 「캔버스」는 존스의 유명한 작품 「에일 캔(Ale Cans)」(1960)의 선례가 되는 작품이다. 회화의 납화법을 모방해 표면을 처리한 이 청동 조각에 대해 프랭크 스텔라는 이렇게 말했다고 한다. "그 친구! [실제 표현은 "그놈!"] 맥주 캔 두 개를 갤러리에 갖다 놓고 그걸 팔 수도 있을 거야!"

존스의 추상의 유산

모노크롬 회화는 회화 표면의 균일성과 평면성을 방해하는 문제에 대해 재현적 형태를 넣어 대응해 왔는데, 이는 갈수록 자의적인 티가 났다. 존스는 이러한 자의성을 중화시키기 위해 이미 결정된 레디메이드 형상들(예를 들면 알파벳, 성조기, 미국 지도)을 사용했다. 이 전략을 통
■ 해서 그는 (그 영향을 받지는 않았더라도) 엘스워스 켈리의 뒤를 잇게 됐다. 켈리는 '구성'의 자의성에서 벗어나기 위해 창틀이나 도로의 이정표, 계단에 드리워진 그림자 같은, 발견된 오브제에 전적으로 근거한 그림을 고안했다. 그림자가 만들어 낸 아치 형상들을 따라서 켈리는 '성형(shaped)' 회화, 즉 배경이 되는 갤러리의 흰 벽에서 가볍게 돌출된 원호 모양의 회화를 제작하게 되었다. 또한 켈리는 사각형의 캔버스 자체를 일종의 채색된 레디메이드 표면으로 간주하고 다른 모노크롬 캔버스들과 함께 병치함으로써 체스판 모양으로 된 일종의 추상 그

1 • 재스퍼 존스, 「캔버스 Canvas」, 1956년
캔버스와 나무에 납화법과 콜라주, 76.3×63.5cm

리드를 만들었는데 「넓은 벽을 위한 색들(Colors for a Large Wall)」(1951)과 「새너리(Sanary)」(1952) 같은 작품들이 그 예다. 이 정방형 그리드들의 레디메이드적 기원은 바로 화방에서 파는 색종이다.(켈리가 제대군인 복지법의 혜택을 받아 살았던 프랑스에서는 이 종이를 스티커 종이(papiers gommettes)라 불렸다.)

존스의 추상 작업이 지닌, 추상과 재현이라는 두 가지 측면은 납화
▲ 기법으로 처리된 화면과 발견된 오브제를 사용하는 팝아트적 선택에서 비롯되었다. 존스가 녹인 밀랍을 사용한 것은 후에 리처드 세라의 초기 작업인 납 작업에서 조각을 추상적으로 다시 상상해 내는 기획으로 발전했다. 1968년 「끼얹기(Splashing)」에서 세라는 녹인 납을 작

▲ 1947b, 1949, 1951, 1960b　　● 1958　　■ 1953　　　　　　　▲ 1969

2 • 재스퍼 존스, 「다이버 Diver」, 1963년
캔버스에 붙인 종이에 목탄, 파스텔, 수채(두 개의 패널), 219.7×182.2cm

업실 한 구석에 뿌려 폴록의 고전적인 드립 페인팅을 연상시키는 얼룩을 만들어 냈다. 「끼얹기」의 단순성과 직접성은 세라가 조각의 구상적인 연상 작용을 버리고 추상을 받아들이기로 결정했음을 보여준다. 이를 위해 세라는 존스의 납화 기법의 두 측면을 활용했다. 하나는 가시적인 제스처의 환기력이고 다른 하나는 재료의 무게가 갖는 중력이다. 후자의 경우, 세라는 '지지대(prop)' 작업에서 곧은 다리로 무거운 몸통을 떠받치게 하여 조각을 무게의 문제로 단순화시켰다. '지지대' 작업의 단순성은 그 **수직성**이 노골적으로 납 막대기나

아래로 내리누르는 판의 무게에 의해서만 보증된다는 사실에서 기인한다.

무게 문제에 민감했던 세라는 당시 브라이스 마든(Brice Marden, 1938~)의 추상화들이 '색의 무게'를 담고 있다고 보았다. 존스가 납화 기법을 사용한 것처럼, 마든은 밀랍을 안료에 섞어 불투명한 효과를 배가시키고 중량감을 얻어 냈다. 회화적 무게에 관심을 갖게 되면서 마든은 존스가 1958년 「테니슨(Tenyson)」과 1961년 「거짓말쟁이(Liar)」에서 만들어 낸 회색 납화 모노크롬을 제작했다. 무게에 대한 존스의

관심은 1963년의 대작 「다이버」[2]에서 잘 드러난다. 목탄으로 찍어 낸 팔 벌린 신체의 자국은 종이 위를 미끄러져 내려가는 듯 보인다.

파리에서 제작된 마든의 초기 작품은 켈리와 마찬가지로 회색 모노크롬 회화에 한정돼 있다. 그러나 1964~1965년의 「귀환 I」[3] 같은 몇몇 작품들은 존스의 1961년작 「노(No)」에 대한 일종의 오마주로서, 전체 표면을 꽉 채우는 대신 아래 가장자리를 따라 여백을 남겨 놓았다. 표면에 난 이 틈은 시각 평면을 덮어 버리고자 하는 충동과 일치하지 않는 듯 보인다. 그러나 존스의 1959년작 「그늘(Shade)」에서처럼, 그 회색 면은 부분적으로만 막이 쳐져 있을 뿐이다. 오히려 두꺼운 밀랍 아래에 난 그 틈은 표면을 관통해 깊숙한 곳에 다다르려는 관람자의 시도가 막히게 됨을 역설적으로 강조한다.

세 부분의 색 영역으로 나뉜 1976년작 「내 것(Le Mien)」에서 볼 수 있듯이 시각적 효과나 빛나는 효과를 없애고 안료를 조합하는 것은 마든의 초기 작품의 특징이다. 이는 어슴푸레한 색채들로 연상 작용
▲ 을 일으키는 마크 로스코의 기법과 완전히 대립된다.(놀랍게도 마든은 스

스로를 '낭만주의자'라고 불렀는데, 아마 역시 세 부분의 색 영역으로 구성된 「바닷가의 수도승」을 그린 독일 낭만주의 화가 카스파 다비트 프리드리히가 모델인 듯하다. 이 그림에서 바다와 낮게 드리워진 하늘은 폭풍의 위협에 짓눌려 있다.) 그러나 이후 수십 년간 마든은 존스를 경유한 추상표현주의자의 영향을 보여 주었다. 1988년과 1991년 사이에 그는 「차가운 산(Cold Mountain)」 연작을 선보였다. 연한 색 화면 전체를 어두운 색의 휘갈김으로 채운 이 작품들은 '색의 무게'를 보여 주려는 그의 관심과는 모순되는 듯 보이고 폴록의 영향을 무심코 드러낸다. 그러나 여기서 주목할 점은 폴
▲ 록이 흥건히 뿌려 놓은 알루미늄 페인트가 물질적 표면을 물리적으로 고수함으로써 안개와 같은 시각적 효과를 분쇄한다는 점이다. 2000~2002년에 제작된 마든의 「붉은 바위들(Red Rocks)」에서 그 웅
● 고된 낙서들은 폴록의 알루미늄 얼룩을 넘어, 미로가 "반(反)회화"라 칭했던 후기 콜라주의 가학적으로 꼬인 밧줄을 연상시킨다. 그러는 사이 조각의 본질을 입증하기 위해 무게에 집착했던 세라의 작업은 이제 마든에 대한 존경과 뒤섞여, 가장 순전히 무게만 드러내는 화면

3 · 브라이스 마든, 「귀환 I Return I」, 1964~1965년
캔버스에 유채, 127.6×173.4cm

▲ 1947b　　　　　　　　　　　　　　　　　　▲ 1949a, 1960b　　● 1931b

4 • 앤디 워홀, 「그림자 Shadows」, 1978년
캔버스에 합성수지 안료와 실크스크린
잉크(102점의 캔버스), 각각 193×132.1cm

5 • 앤디 워홀, 「산화 회화 Oxidation Painting」, 1978년
캔버스에 금속 구리 안료, 198×519.5cm

의 생산으로 나아갔다. 세라가 1970년대부터 제작한 성형 캔버스와 검은색 페인트 스틱으로 처리된 종이 작업들은 존스의 납화 작업만큼이나 빽빽하고 불투명한 표면을 만들어 냈다. 켈리의 「곡선(Curves)」처럼 페인트 스틱을 이용한 드로잉은 사물, 그리고 그것 '뒤'의 벽에 드리운 그림자를 동시에 암시한다.

팝의 추상적 '운명'

존스의 알파벳, 깃발, 맥주 캔들은 1960년대 팝아트에 활력을 불어넣었다. 새로운 팝 운동이 **복제**될 수 있는 것을 **재현**하는 반어적 작업에 몰두한 것처럼 보였지만 사실 이 운동은 그린버그가 존스에게서 감지했던 추상적 면모들을 지니고 있었다. 당시 추상에 대한 대응으로 ▲ 로이 리히텐슈타인의 작품에는 (타원 혹은 장방형의) 거울이 제시됐는데, 1960년대 초에 시작한 회화 연작에 많이 등장한다. 그는 망점이 드러나는 사진제판 방식에서 영감을 얻은 띠 모양의 음영으로 유리 표면의 사면이나 볼록함을 표현했다. 이것이 지닌 역설적 투명함은 당 ● 시 색면회화 사조에 대한 패러디처럼 보인다.

팝을 추상으로 (혹은 통속적인 것을 고급스러운 것으로) 바꾸는 유머는 누구보다 빈정거림에 강했던 앤디 워홀에게서 잘 드러난다. 추상표현주 ■ 의의 성스러운 주제들을 조롱할 수 있는 모티프를 찾던 워홀은 데 쿠닝 회화의 격정적인 음영법을 택했고, 1979년부터 「그림자」 연작[4]을 그리기 시작했다. 검은색과 휘황찬란한 색으로 된 이 작업에서 십자 형태의 패턴들은 작품들이 걸린 광활한 벽을 따라 입체주의적 그리드를 만드는 것처럼 보였다.

폴록의 표현적인 끼얹기 작업이 워홀의 다음 빈정거림의 대상이 되었다. 비평가 해럴드 로젠버그는 폴록이 내적 자아를 폭발적으로 드러내는 것을 '액션 페인팅'이라고 불렀다. 워홀 특유의 빈정거림은 자아의 초자연적 내면성을 로르샤흐 검사(잉크 얼룩들이 묻은 종이를 접어

서 나타난 비형상적 패턴으로 심리를 진단한다.)의 주관적인 투사 경험으로 번역했다. 매우 추상적인 「로르샤흐(Rorschachs)」(1984)의 대칭 형태들은, 그럼에도 불구하고 인간의 신체 기관들, 즉 척추, 성기, 심혈관 기관을 연상시킨다. 그러나 1977년과 1978년에 워홀은 로르샤흐를 능가 ▲ 하는 폴록의 패러디 작품 「산화 회화」[5]를 제작했다. 그는 거대한 캔버스를 금속성 안료로 덮어서 바닥에 눕혀 놓고, 점심식사에 손님들을 초대해 와인을 대접한 뒤 그 캔버스에 오줌을 누게 했다. 작업실 바닥에 놓인 텅 빈 캔버스에 에나멜을 뿌리는 폴록의 작업은 1950년 한스 나무스가 찍은 사진을 통해 유명해졌다. 이제 워홀은 폴록의 작업 방식을 조롱했고 로르샤흐는 선정적이 됐다.

창조적 오역들

대서양 반대편의 프랑스 화가들도 존스와 팝아트 이후의 추상에 대해 고심하면서 자신들의 전략을 개발해 나갔다. 1950년대 말과 1960년대 초에 이 문제에 몰두했던 켈리와 마든을 비롯한 미국 미술가들은 프랑스 미술가들과 영향을 주고받았다. 마르슬랭 플레네(Marcelin Pleynet) 같은 비평가가 종종 이 대화를 중개했는데 그는 파리에 2년 간 거주했던 화가 제임스 비숍(James Bishop)의 친구였다. 이렇게 파리에 거주했던 미국 미술가들을 통해 영어권의 비판적 논의들이 프랑스 미술 담론 속으로 흘러 들어갔다. 그중 가장 중요한 것은 물론 그린버그의 논의로, 그는 존스의 격정적인 색 표면이 납화 기법을 이용한 거친 붓질을 통해서 그 화면의 지지체와 연관성을 갖게 된다고 보 ● 았다.(이는 분석적 입체주의의 기울어진 평면과 그리드가 그 밑에 있는 직조된 캔버스를 ■ 드러내는 것과 같은 방식이다.) 누보레알리슴의 자크 드 라 빌글레, 레몽 앵스, 프랑수아 뒤프렌의 초기작에서 볼 수 있듯이, 그 지지체는 끝에서 끝으로 길게 펼쳐져 캔버스의 직조된 무늬의 연속성과 반복을 통해 드러나야 했다. 이렇게 지지체를 드러내는 방법을 찾는 일이 바로

6 · 프랑수아 루앙, 「문 Porta Tuscolana」, 1971~1972년
캔버스에 유채, 200×170cm

1960-1969

1960년대 파리 미술계의 화두였다. 재현과 추상 사이의 이런 역설로
▲ 부터 영감을 받은 두 미술가 그룹이 바로 쉬포르/쉬르파스(Supports/
Surfaces)와 BMPT였다.

한동안 쉬포르/쉬르파스로 활동했던 프랑수아 루앙(François Rouan,
1943~)은 캔버스 지지체를 **그림**(picture)으로 만들 수 있는 방법을 발견
했다. 이것은 소위 땋기(tressage)라는 기법으로 두 개의 동일한 캔버
스를 제작한 뒤 이를 잘라 여러 개의 띠나 줄로 만들어 서로 대각선
으로 엮는 것이다. 사선으로 직조된 형태들은 일점 투시원근법의 후
퇴를 연상시키고 그 형태들이 만드는 그리드는 15세기 이탈리아 회화
의 (피에로 델라 프란체스코나 필리포 리피의 회화에 등장하는 것 같은) 광장과 성당
바닥의 포석들은 물론, 직조된 캔버스 자체의 구조를 암시한다. 루앙
이 1971~1973년에 제작한 회화 「문」[6]의 제목이 암시하는 것은 투시
법의 열림과 나무판의 평면성 둘 다이다. 직조된 검은색 캔버스 「문」
● 은 애드 라인하르트의 흑색 회화의 모노크롬 버전이다. 그러나 사각
형들이 만들어 내는 십자 형태를 식별할 수 있었던 라인하르트의 회
화와 달리, 여기서는 사각형들을 거의 알아볼 수 없다. 루앙의 땋기
작업은 모든 식별 가능한 이미지를 제거하고 모든 형상-배경 관계를

붕괴시킨다. 루앙의 한 전시 도록 서문에서 드니 올리에(Denis Hollier)
는 성적 욕구를 승화하려는 예술의 충동은 구석기 시대의 여성들이
성기를 가리기 위해 음모를 땋았던 것에서 기원한다는 프로이트의
주장을 인용한 바 있다. 추상의 '승화'(예술이 성적 충동을 초월해 지각을 고
양시킨다는 프로이트의 개념)를 위해 루앙의 땋기는 이미지를 숨기는 한편
그 회화적 지지체를 명확히 드러낸다. RK

더 읽을거리

Leo Steinberg, "Jasper Johns: The First Seven Years of His Art," in *Other Criteria: Confrontations with Twentieth-Century Art* (London, Oxford, and New York: Oxford University Press, 1972)

Jeffrey Weiss, *Jasper Johns: An Allegory of Painting, 1955–1965* (New Haven and London: Yale University Press, 2007)

James Rondeau, *Jasper Johns: Gray* (Chicago: Art Institute of Chicago, 2007)

Yve-Alain Bois, *Ellsworth Kelly: The Early Drawings, 1948–1955* (Cambridge, Mass.: Harvard University Press, 1999)

Annette Michelson (ed.), *Andy Warhol* (Cambridge, Mass.: MIT Press, 2001)

Philip Armstrong, Laura Lisbon and Stephen Melville (eds), *As Painting: Division and Displacement* (Cambridge, Mass.: MIT Press, 2001)

▲ 1967c ● 1957b

1963

게오르크 바젤리츠가 오이겐 쇠네베크와 함께 두 개의 선언문을 발표한 후, 베를린에서 「수포로 돌아간 위대한 밤」을 전시한다.

1963년 10월 1일 게오르크 바젤리츠는 서독의 베르너 앤드 카츠 갤러리에서 자위하는 인물을 거대한 크기로 그린 「수포로 돌아간 위대한 밤」[1]과 발기한 남자 누드 작품을 포함한 일군의 회화들을 전시했다. 이 작품들은 곧바로 지방 검찰에 의해 압수된다. 서독 최초의 굵직한 미술 스캔들 가운데 하나인 이 사건은 전후 독일 재건 문화의 가장 중대한 모순들이 상연된 무대가 됐다.

바젤리츠(1938년 작센 지방의 도이치바젤리츠에서 게오르크 케른이란 이름으로 태어났다.)는 1957년에 당시 매우 유명했던 서베를린 예술대학에서 공부하기 위해 동독에서 건너왔다. 동서로 분단된 전후 독일의 상황에서, 이처럼 공산주의 진영에서 서구 자본주의 진영으로 건너오는 일은 이후 여러 미술가들 사이에서 되풀이됐는데, 몇 달 후에는 동베를린의 아카데미에서 1957년까지 사회주의 리얼리즘을 공부하던 오이겐 쇠네베크(Eugen Schönebeck, 1936~)가 서베를린으로 옮겨 바젤리츠
▲ 의 동료가 됐다. 4년 후에는 드레스덴에서 사회주의 리얼리즘을 공부
● 하던 게르하르트 리히터(Gerhard Richter, 1932~)가 서베를린으로 건너왔다. 그리고 이 행렬은 지그마르 폴케(Sigmar Polke, 1941~2010), 블링키 팔레르모(Blinky Palermo, 1943~1977), 펭크(A. R. Penck, 1939~)와 같은 좀 더 젊은 세대의 미술가들로 이어졌다.

사회주의 리얼리즘에서 타시즘으로

공산주의 국가를 떠나 발전된 미국적 소비 자본주의의 방식으로 재구조화되고 있던 자본주의 국가로 옮겨온 바젤리츠와 그 동료들의 작업은 시작부터 다음과 같은 세 가지의 복잡한 성격을 지니게 됐다. 우선 이 미술가들은 동독의 아카데미에서 시각 문화를 위한 유일하고 타당한 모델로서 강요됐던 사회주의 리얼리즘과 거리를 두어야만 했다. 이 사회주의 리얼리즘은 베른하르트 하이시크(Bernhard Heisig), 베르너 튀브케(Werner Tübke), 볼프강 마퇴이어(Wolfgang Mattheuer), 그
■ 리고 그들의 선배인 소비에트의 알렉산드르 게라시모프 같은 이들, 프랑스와 이탈리아식 변형을 주도했던 앙드레 푸주롱(André Fougeron)과 레나토 구투소(Renato Guttuso) 등의 작품을 통해 알려졌다.(이들은 모두 동독 미술계의 영웅들이었다.)

두 번째로, 이 젊은 미술가들은 모두 서독에 도착한 후 독일의 타
◆ 시즘 미술가들, 그리고 앵포르멜 미술가들과 함께 공부하게 됐다. 베

를린에서 바젤리츠는 한 트리어(Hann Trier)와, 쇠네베크는 한스 에니슈(Hans Jaenisch)와 공부했고, 뒤셀도르프에서 폴케와 리히터는 각각 카를 오토 괴츠(Karl Otto Götz), 게르하르트 회메(Gerhard Hoehme)와 공부했다. 당시 윗세대 미술가들은 서독적인 방식의 '국제 추상'을 별다른 비판 없이 제작하고 있었으며, 그런 추상이 파리와 뉴욕에 기원을 두고 있다는 사실은 잘 알려져 있지 않았다. 이와 같은 현상은 서독에서 아방가르드와 네오아방가르드가 때늦게 수용됐기 때문이었다. 크라우스 헤르딩(Klaus Herding)이 빌리 바우마이스터(Willy Baumeister)에 대해 언급하면서 주장했던 것처럼, 서독의 국제 추상은 정확히 원시주의와 고전주의의 교차점에 위치한 것으로 서독의 정치적·문화적인 억압을 효과적으로 중화시키고 있었다. 서독 국제 추상의 일차적인 기능은 일종의 '합병-미학(Anschluss-Aesthetik)'을 만들어 내는 것이라 할 수 있는데, 이것은 오염되지 않은 문화와 결합하는 동시에, 이미 황폐화된 유럽과 미국 모더니즘의 유산들에 공식적으로 흡수되는 것을 의미했다.

1962년경 바젤리츠, 쇠네베크 등은 소비에트 리얼리즘과 거리를 두려 했을 때의 열정으로 이 추상 형식에 도전하게 된다. 그러나 그들은 이 대립적인 태도를 통해 오이디푸스적인 방식으로 과거를 청산하는 것 이상의 성과를 얻어 냈다. 즉 그들은 첫 번째 서독 미술가 세대가 전후 급조해 낸 회화 작업들이 지닌 억압적인 성격을 공격했고 실제로 그것을 붕괴시켰다.

이와 관련된 세 번째 전략은 1962년의 바젤리츠 작품에서 명백히 드러난다. 그의 작품은 과거 나치의 영토 위에 아방가르드 문화를 재건하기 위해서는, 아니 네오아방가르드 문화를 건설하기 위해서는 (주로 파리와 뉴욕을 향해 있던) '국제주의'가 필수적이며, 서독 미술은 거기에서 벗어날 수 없다는 가정을 반박한 것이었다. 이 세 번째의 거리두기 책략은 더 강도 높은 대립으로 이어졌다. 결국 심각한 세대차로 인해 두 모델로 갈라졌고, 이 분열은 이후 수십 년간 서독 미술을 지배하게 된다.

바젤리츠는 전통적으로 이어져 온 미술과 역사의 정체성을 단절 없이 재생시킴으로써 이제 새로운 보수주의 미학에 기초를 놓았
▲ 다. 그의 작품은 특히 1937년 〈퇴폐 '미술'〉전 이후 나치 정부에 의해 파괴된 독일 모더니즘 회화의 전통을 떠오르게 했다.(루트비히 마이

▲ 1934a　　● 1988　　■ 1934a　　◆ 1946　　▲ 1937a

1 • 게오르크 바젤리츠, 「수포로 돌아간 위대한 밤 Die Grosse Nacht im Eimer」, 1962~1963년
캔버스에 유채, 250×180cm

▲ 드너(Ludwig Meidner, 1884~1966)와 오스카 코코슈카, 그리고 드레스덴 다리파인 독일 표현주의 미술가들은 바젤리츠에게 특히 중대한 영향을 미쳤다.) 그러나 바젤리츠의 이 연속성 모델은 심지어 표현주의의 형성 이전에 전개됐던 작업들, 즉 로비스 코린트(Lovis Corinth, 1858~1925)와 막스 슬레포그트(Max Slevogt, 1868~1932)의 회화 작품 같은 지역적 독일 모더니즘의 유산들로의 복귀를 시도하기도 했다.

그러나 이와 달리 뒤셀도르프의 리히터, 폴케, 팔레르모 등의 모델은 전후 회화 작업들에서 나타나는 이런 전통적인 정체성을 계승하고자 하는 욕망을 (그 가능성을 완전히 거부한 것은 아니라 할지라도) 거부하는 것이었다. 따라서 이 미술가들은 자신들의 작품을 파리와 미국의 네오아방가르드 미술가들, 즉 이브 클랭과 피에로 만초니를 비롯해 당시 엄청난 영향력을 발휘하고 있던 뉴욕화파의 추상표현주의 미술가
● 들, 그리고 부상하고 있던 미국 팝과 플럭서스 미술가들의 급진적인 미학에 접목시킴으로써 이전 세대 미술가들과 좀 더 복잡한 관계를 맺었다.

미학적으로 대립하는 이 두 모델의 기원과, 그 모델이 이후 어떻게 분기되는지는 다양한 설명이 가능하다. 그러나 이는 독일의 철학자
■ 위르겐 하버마스의 논의를 통해 가장 효과적으로 설명될 수 있을 것이다. 하버마스는 전후 독일의 사회 정치적 주체와 제도들이 전통과 전통 이후의 정체성 형성 사이에서 갈등하고 있음을 이론적으로 보여 주었다. 따라서 1962년 바젤리츠의 작품은 구상미술의 장인적 제작을 미술의 일차적 정의로 보는 과거의 관념을 그대로 계승하는 동시에 미술 작업이 지역적·지방적·국가적인 것에 뿌리를 내리고 있어야 한다는 점을 지속적으로 주장한 '새로운' 회화 미학을 만들어 냈다. 따라서 그의 작품은 문화적 가치들의 위계를 정립하고, 독일 전후 재건 문화의 기초로서 전통적인 국가 정체성이 계속해서 유효함을 웅변했다.

이와 대조적으로 리히터와 폴케의 작업은 회화적 재현이 대중매체의 이미지 생산과 문화 산업 바깥에서는 불가능하다는 사실에 의거하여 장인적 기술의 우위에 도전했다. 따라서 회화는 그 자체로 관례적 정체성과 문화적 연속성의 담지자로서의 지위에서 물러났다. 회화는 국민 국가의 문화적 이데올로기에 오염되지 않은 재현의 관례들과 기술들이 교차하는 지점에 위치하는 혼성물로 재규정됐다. 또한 전통에서 탈피한 정체성 형성이 독일의 전후 문화적 실천을 위해 필수적이라는 사실을 받아들이게 됐다.

이와 같은 갈등은 처음에는 회화적 재현을 위한 개념과 기법을 둘러싸고 불거졌다. 바젤리츠와 쇠네베크 같은 화가들은 회화의 연속적인 관례를 강조하며, 인간 형상을 매개 없이 (사진처럼) 다시 사용했고 미메시스를 통해 신체에 접근할 수 있는 회화의 능력을 주장했다. 그러나 역설적이게도 이들의 작품에서 볼 수 있듯이, 이런 형상에 대한 열망은 당시 역사적 시점에서는 구상회화일지라도 형상을 훼손하고 파편화하고 왜곡하는 체제에서만 성취될 수 있었다.
◆ 구상회화에 대한 이와 같은 주장이 갖는 문제는 피카소가 1915년 이후 경험했던 딜레마를 전후 유럽 회화라는 특정 맥락에서 (그리고 처

음으로 전후 서독 문화의 맥락에서) 재연하는 듯하다. 그러나 그때와는 전혀 다른 층위를 가지고 있었다. 지극히 독일 표현주의적인 모델들이 지역적으로 회복된 것으로 보일 수도 있는 바젤리츠와 쇠네베크[2]의 회화에 정당성을 부여해 준 것은 국제적인 동시대 미술가들의 사례
▲ 들이었다. 영국의 미술가 프랜시스 베이컨과 루시안 프로이트(Lucian Freud), 그리고 인간의 신체를 만화 기법을 이용해 기괴하게 변형함으로써 추상표현주의에서 구상 회화로 전환한 미국의 필립 거스턴이 그
● 들이다. 특히, 프랑스의 장 포트리에의 작품에서 발견되는 파편화된 신체와 인간 형상은 바젤리츠의 가장 중요한 참조 대상이기도 했다. 포트리에의 이런 작품들에서 회화적 구상에 대한 인식론적이고 지각적인 문제가 역사상 처음으로 인류학적 질문, 더 정확하게는 윤리적인 질문과 결합하게 되었다. 그것은 바로 인간이 과연 홀로코스트와 제2차 세계대전 이후 '인물상'으로 재현될 수 있는 것인지, 인간으로서 자신들의 이름과 이미지를 감당할 수 있을 것인지에 대한 문제 제기였다.

구상을 손상시키기

구상회화의 방식을 사용하면서도 동시에 사실적 묘사의 모든 모방적 관례들은 제거하고 왜곡시켜야 하는, 이와 같은 인간 형상의 재현 방식을 둘러싼 변증법은 장인적인 회화 작업에 대한 변증법적 태도에서도 유사하게 나타난다. 바젤리츠의 작업에서 기본적으로 드로잉과

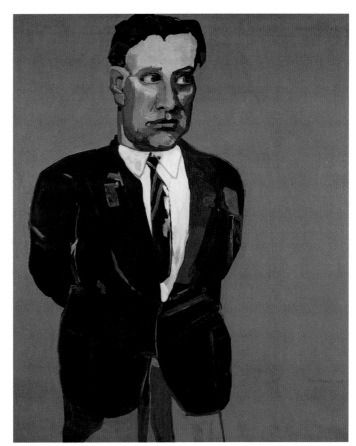

2 · 오이겐 쇠네베크, 「마야콥스키 Mayakovsky」, 1965년
캔버스에 유채, 220×180cm

회화적 제스처는 여전히 선과 색을 표현하기 위해 사용된다. 그러나 그것들은 지저분한 얼룩이나 어린아이가 마구 그은 선 같은, 기본적인 회화 절차들과는 대립되는 방식을 통해 계속해서 부정돼야만 한다. 이 반(反)회화적 충동은 회화라는 것이 궁극적으로는 정체성의 형성에 기초가 되는 성심리적 경험, 즉 무의식이라는 신체에 근거를 두는 경험에 부응할 수 없을 것이라는 의심에서 비롯되었다. 이와 대조적으로, 리히터 같은 화가들에게 회화와 그 과정, 관례, 재료는 단지 기술적·물리적·화학적인 도구로 나타난다. 따라서 이런 도구들이 반회화적 행위를 위해 활발히 사용될 필요는 없다. 왜냐하면 그것들에는 더 깊은 경험에 대한 성심리적 열망이 투여돼 있지 않을뿐더러 궁극적인 진정성에 대한 어떤 기본적인 희망조차도 담겨 있지 않기 때문이다.

바젤리츠의 도상학은 주의 깊은 독해를 필요로 한다. 왜냐하면 그의 도상학은 금지(추상에 대한 금지 또는 사진적 매개에 대한 금지)를 강요하는 일과 위반을 일삼는 일(예를 들면 진정한 독일 회화사의 근원으로 돌아가고자 하는 욕망, 또는 소비문화의 사진적인 이미지에 의해서 매개된 억압적인 기억 상실의 문화가 지닌 가식을 붕괴시키려는 욕망) 사이에 교묘하게 걸쳐 있기 때문이다. '영웅(Helden)', '파르티잔(partisan)', '새로운 유형(ein neuer Typ)' 같은 바젤리츠의 연작은 그런 야심이 (작가의 주관적인 병적 집착이 아니라면) 역사적 오류임을 알려 주는 표시들을 드러낸다. 인물을 비대하고 비례에 맞지 않게, 또 내부적으로 일관성 없게 그리는 것에서부터 윤곽선을 없애 형상이 돌연 열려 버리거나, 회화적 배경과 점성의 물감 자국들이 서로 어우러지지 않게 하거나, 혹은 갑자기 평면화된 모더니즘 회화의 자의식적 화면이 되어 버리는 경우가 그러하다.

인물 형상의 갑작스러운 회귀와 인물 형상이 재현에 대한 형식적 도전 안에서 끊임없이 사라지는 것 사이에서 발생하는 애매함에 대해, 바젤리츠는 종국적으로는 넘어설 수도 없거니와 자신의 주관적인 야심의 층위를 넘어서 존재하는 모더니즘의 회화적 문제라고 보았다. 이 애매함이 바젤리츠가 전후 독일 미학에 자기 방식으로 공헌한 부분이다. 이와 유사한 모순은 미술가의 공적 정체성과 사회적인 역할에 관한 무의식적이거나 의식적인 생각의 층위에서도 드러난다. 바젤리츠와 쇠네베크는 자신들의 두 「아비규환(Pandämonium)」 선언문에서 낭만주의적인 아웃사이더 유산을 재발견했다. 1962년에 등장한, 그러나 역사적으로 이미 예고되었던 이 선언문은 보수주의적인 전후 독일 미학의 형성을 위한 근본적인 출발을 의미했고, 이 틀 안에서 그들은 미술가(그리고 자신들)의 위치를 다시 설정했다.

이 「아비규환」 선언문에서 나타난 반사회적이고 반문화적인 충동은 고트프리트 벤의 미학 이론에 상당 부분 의존하고 있다. 그는 전쟁 이전 독일에서 매우 뛰어난 표현주의 시인으로서 평가받았으며, 잠시 동안 나치의 동조자이기도 했으나, 전후에는 허무주의자로서 일종의 숭배의 대상이 됐던 인물이었다. 그러나 이런 충동은 상당히 늦은 것이긴 했지만, 독일 시각 문화의 맥락에 처음으로 다른 요소들을 끌어들였다. 프랑스의 앙토냉 아르토와 로트레아몽의 글에서 영감을 받은 이 선언문은 자신들의 실천을 담론적 혹은 사회적 관례를 의식

하는 작업이라 규정하고, 의사소통을 위한 투명한 문화를 열망하던 모든 미학적인 실천에 대해 전쟁을 선포했다. 그에 반해 바젤리츠와 쇠네베크의 선언문들은 당시 미학적 실천과는 대조적으로 의사소통이 미학적 불투명성에 의해 거부되고 봉쇄되며, 근본적으로 공유될 수 없는 순수한 타자의 공간으로 나아가길 주장했다. 이 두 선언문에서 'G'라는 인물은 미술가의 역할을 급진적인 추방자와 아웃사이더라고 정의하는 니체식 영웅을 연상시킨다.(이는 아마도 빈센트 반 고흐를 말하는 듯 보이는데, 아르토는 자신의 글 가운데 하나를 반 고흐에 헌정하기도 했다.) 미술사적으로 보자면, 바젤리츠와 쇠네베크가 미술가의 지위를 아웃사이더로 설정한 것은 다양한 유산들, 그중에서도 나치가 바이마르의 현대성과 함께 파괴했던 유산들을 복원하는 일과 관련이 있다. 이것은 그들 스스로 '퇴폐 미술가(Entarteten)'의 처지에 동참하겠다면서 1937 ▲년 뮌헨에서 열린 악명 높은 전시를 직접적으로 언급했을 때 분명히 ●드러난다. 그들이 복원하려는 유산의 범위는 프린츠호른의 수집품에 대한 관심에서부터 비유럽의 '원시주의'에서 나타나는 탈숙련화와 본능적인 표현성 간의 변증법까지, 그리고 프레더릭 힐(Frederick Hill), 루이스 수터(Louis Soutter), 가스통 샤이삭(Gaston Chaissac)처럼 훈련을 받지 않은 예술가들에 대한 숭배로까지 나아갔다. 이는 아르 브뤼에 대 ■한 장 뒤뷔페의 찬사를 통해서 더 정교하게 논의된 최근의 입장과 같은 맥락에 있다.

누더기를 걸친 주체들

이런 관점에서 회화에 대한 바젤리츠의 접근법에 내부적으로 모순이 있다면, 그것은 20세기 후반의 문화 전반, 특히 전후 독일 회화에서 나타난 갈등을 해결하려는 시도였기 때문이다. 무엇보다도 바젤리츠가 미술가를 아웃사이더로서, 심지어 죄를 범한 추방자로서 보았던 니체의 주장을 부활시킨 까닭은 그가 보기에 허울뿐이고 주로 보상적인 성격을 지닌 전후 독일의 민주주의 체제의 구축에 반대하기 위함이었다. 그러나 민주주의적 위선에 반대하는 미학적 태도는 우익의 반동적인 엘리트주의를 부활시켰고, 결국 민주주의의 일상의 기만성과 허위를 혐오했던 바이마르 시대(지금은 전후 서독)의 초기 파시스트적 태도로 이어졌다. 잘 알려진 바와 같이, 당시 나치 파시즘과 같은 전쟁 이전의 이데올로기에 대한 대중의 열망은 일반적으로 새로운 민주주의 문화와 그 의식에 참여하고자 하는 새로운 (그리고 강요된) 열망보다도 강렬했다. 미술가의 위대함이 사회의 구속과 문화적·언어적 관례성이라는 속박에서 벗어난 초월성에 있다는 생각은 결국 그런 이데올로기를 미학적으로 되살리려는 시도이다. 이 이데올로기가 가리고 있던 정치적 현실은 이미 인류의 기억 속에서 가장 처참했던 경험인 전쟁을 통해 입증되었다.

'새로운 유형', '영웅', '파르티잔'이라는 바젤리츠의 인물 형상들[3]은 모두 누더기를 걸치고 있다. 이는 야외로 주제를 찾아 나가는 독일 낭만주의 화가의 복장이기도 하고, 보이 스카우트와 히틀러 소년단 사이 어딘가에 위치하는 젊은 남성의 복장이기도 하다. 이들은 반쯤은 위장을 하고 있고, 반쯤은 과도한 크기의 성기를 드러내고 있으

3 • 게오르크 바젤리츠, 「위대한 친구들 Die grossen Freunde」, 1965년 캔버스에 유채, 250×300cm

며, 팔레트나 지팡이를 들고 있다. 그리고 종종 무기를 들고 전쟁 중인 제복을 입은 젊은 남성들에 대한 독특한 동성애적인 선호가 드러나기도 한다. 이 돌아온 독일의 탕아들은 모두 '집'에 막 돌아온 듯, 혹은 이제 막 떠나거나 새롭게 시작하려는 듯 보인다.(그러나 어디로부터, 어디로, 또 무엇을 위해서인지는 명확하지 않다.)

미술가를 '영웅'으로, 그러나 누더기를 걸친 영웅으로 재규정함으로써 바젤리츠가 의도한 것은 역사가 입증하는 구상회화의 불가능성 앞에서 갱신을 도모하려는 것만은 아니었다. 이는 새로운 주체를 구성하려는 것이기도 했다. 그 주체는 과거의 자아를 자진해서 계획적으로 파괴하는 상황 속에서, 그리고 그 자아가 타자에 초래한 파멸 속에서 독일의 주체성을 재형성하고자 하는 야심 찬 시도와 한데 짜깁기된 것이었다. BB

더 읽을거리

Georg Baselitz and Eugen Schönebeck, *Pandämonium Manifestoes*, excerpts in English translation in Andreas Papadakis (ed.), *German Art Now*, vol. 5, no. 9–10, 1989

Stefan Germer, "Die Wiederkehr des Verdrängten. Zum Umgang mit deutscher Geschichte bei Baselitz, Kiefer, Immendorf und Richter," in Julia Bernard (ed.), *Germeriana: Unveröffentlichte oder übersetzte Schriften von Stefan Germer* (Cologne: Oktagon Verlag, 1999)

Siegfried Gohr, "In the Absence of Heroes: The Early Work of Georg Baselitz," *Artforum*, vol. 20, no. 10, Summer 1982

Tom Holert, "Bei Sich, über allem: Der symptomatische Baselitz," *Texte zur Kunst*, vol. 3, no. 9, March 1993

Kevin Power, "Existential Ornament," in Maria Corral (ed.), *Georg Baselitz* (Madrid: Fundacion Caja de Pensiones, 1990)

1964ₐ

히틀러에 대항해 일으킨 슈타우펜베르크의 쿠데타가 실패한 지 20년이 되던 7월 20일, 요제프 보이스는 가짜 자서전을 출판하고, 서독 아헨에서 열린 '뉴 아트 페스티벌'에서 대중 폭동을 일으킨다.

1964년 여름 요제프 보이스(Joseph Beuys, 1912~1986)는 1951~1956년 사이에 제작한 소규모의 드로잉과 조각 작품들을 독일 카셀에서 열린 도쿠멘타 3에 전시했으며, 이 전시를 통해 대중은 그의 작품을 처음 접할 수 있었다. 그해 연이어 일어난 적어도 세 차례의 사건을 통해서 보이스의 초창기 활동은 악명을 떨치게 됐으며, 결국 그는 전후 서독 재건 문화를 논할 때 가장 중요하다고는 할 수 없더라도 첫 번째로 꼽히는 주요 미술가가 되었다.

첫 번째 사건은 보이스가 1964년 7월 20일 아헨 공과대학교의 '뉴 아트 페스티벌(Festival of New Art)'에서 벌인 퍼포먼스 도중 우파 학생들로부터 받은 공격으로 시작됐다.[1, 2] 그가 두 개의 커다란 비곗덩어리를 요리용 철판에서 녹이는 동안 (분명 보이스가 의도한 퍼포먼스의 일부는 아니었지만) 사운드 트랙에서 '총력전'에 대한 대중의 명백한 동의를 호소하는 요제프 괴벨스의 악명 높은 베를린 스포트팔라스트 연설이 흘러나왔다. 이때의 충돌 경험은 보이스가 지적한 것처럼 "태도를 정치화할 필요성을 점차 의식하게 되는 계기를" 만들었다.

두 번째 사건은 첫 번째 사건과 거의 같은 시기에 일어났는데, 그의 가짜 자서전 『삶의 이력서/작품의 이력서(Lebenslauf/Werklauf)』의 출간이 그것이다. 이 책에서 보이스는 '기원 신화'를 꾸며 냈으며, 자신의

1 • 요제프 보이스, 「갈색 십자가, 비계 모서리, 비계 모서리 모델 Aktion Kukei, akoopee-Nein! Braunkreuz, Fettecken, Modellfettecken」, 1964년
아헨 공과대학교 '뉴 아트 페스티벌'에서 벌인 퍼포먼스

미술가로서의 행보를 신비스럽게 기술했다. 예를 들어 그는 자신의 조각 작품에서 가장 특징적인 재료로 비계와 펠트를 사용하는 것은 제2차 세계대전 당시 그가 탄 독일 공군 비행기가 격추당했을 때 그를 비계와 펠트로 감싸 구해 주었던 소련 타타르 지방 원주민들과의 만남에서 연원한다고 설명했다. 그러나 보이스가 비계를 처음으로 작품에 사용한 것은 불과 1년 전 일로, 쾰른의 루돌프 츠비르너 갤러리에 ▲ 서 앨런 캐프로가 해프닝에 대한 강연을 하는 동안, 따뜻한 비계 한 상자를 '전시'했을 때였다. 이처럼 그는 자신이 주장하는 것만큼 자신의 실제와 밀접하지 않은 예술적 실천들에 자신을 결부시켰으며, 이런 방식은 이후 보이스의 예술 경력에서 전형을 이룬다.

보이스는 건축적 비례의 개선을 위해 베를린 장벽을 5센티미터 높일 것을 제안하는 것으로 자서전을 끝맺었다. 이 문구 때문에 그는 노드-라인 베스트팔렌의 문화부 장관에게 공개 심문을 당하기도 했는데, 장관은 결국 몇 년 후 불복종과 같은 완전히 다른 이유를 들어 보이스를 뒤셀도르프의 명망 있는 주립 미술학교에서 해고했다. 이 학교는 보이스가 1947~1951년까지 수학했으며, 1961년에는 기념비 조각과 교수로 임용됐던 곳이다. 이 일련의 사건들은 이미 보이스가 앞으로 '사회 조각(Soziale Plastik)'에 전념하게 될 것임을 암시하고 있다. 그의 사회 조각은 조각을 행동주의 미학의 실천으로 정의했다.

얼마나 독일적인가?

● 1964년은 또한 보이스가 국제 플럭서스 운동의 외부 동료 인사로서 빈번히 등장한 해이기도 하다. 1962년에 플럭서스 그룹의 주요 기획자이자 이론가인 리투아니아 출신 미국인 조지 마키우나스를 만난 이후, 보이스는 15명의 플럭서스 미술가와 음악가를 1963년 뒤셀도르프 미술 아카데미에서 열린 '페스툼 플럭소룸 플럭서스(Festum Fluxorum Fluxus)'에 초대했다. 그러나 플럭서스 동료들이 보이스를 전적으로 받아들인 적은 한 번도 없었다. 왜냐하면 국제주의를 표방하며 문화의 탈국가성을 강조했던 그들은 보이스의 작업이 이런 플럭서스 운동에 특별히 독일적인 기여라고 봤기 때문이다.

보이스의 작업을 유독 독일적인 것으로 만든 것은 무엇보다도 나치의 파시즘이 정신분석학에서 포토몽타주에 이르기까지, 메시아주의의 종말론적 사고에서 정통 공산주의에 이르기까지 바이마르 아방가르드 문화의 모든 형태를 파괴함으로써 초래된 아방가르드 전통의 부재로 인해 빚어진 기이한 절충주의였다. 서독 전후의 재건 문화는 독일 모더니즘을 회복하고 바이마르의 놀랄 만큼 복잡다양한 개성과 프로젝트의 문화적 연속성을 정립하기보다는, 거의 광신적으로 우선 ■ 파리로부터 타시즘과 앵포르멜을 받아들이는 일에 주력했고 뒤이어 50년대 중반부터는 줄곧 국제화를 위해서 뉴욕 화파의 후기 초현실주의 추상을 받아들였다. 더욱이 의무처럼 보였던 추상과 재건 문화의 국제주의는 독일이 근 과거를 마주해야 할 필요에서부터 벗어나게 해 주었고 또한 파시즘의 희생자들을 애도하지 못하는 전후 독일의 집단적 무능력을 가려 주었다.

보이스가 발전시킨 기억을 불러내는 미학은 무엇보다 이런 식의 공

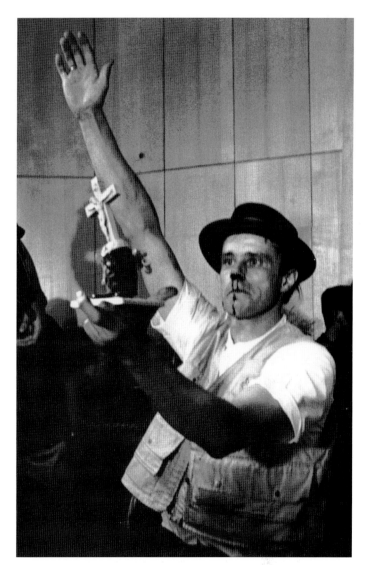

2 · 1964년 7월 20일 아헨 기술대학 대강당에서 있었던 요제프 보이스의 플럭서스 행위

▲ 인된 부인의 미학에 반하는 일이었다. 다다의 레디메이드나 구축주의와 같은 역사적 아방가르드들의 급진성은 단지 폐허나 유토피아적 잔해로서 과거 아방가르드의 돌이킬 수 없는 흔적으로 보이스의 손에 ● 돌아왔다. 그 과거는 (프랑스 누보레알리슴이나 심지어 미국 팝아트에서는) 공공연히 찬양받는 상업 문화의 축적만큼이나 보이스에게는 접근 불가한 것으로, 받아들일 수 없는 것으로 보였다. 1980년이 돼서야 보이스는 뒤늦게 이를 분명히 밝혔다.

사실 전쟁 종결 이후 찾아온 이와 같은 쇼크가 나의 주요한 경험, 곧 나의 근본적인 경험이며, 바로 이것이 내가 진정으로 예술을 시작하도록 이끌었다. 즉 그 경험은 급진적으로 나 자신을 새로운 시작에 처하도록 했다.

그러므로 요제프 보이스는 이브 클랭과 앤디 워홀이라는 60년대 초 활동한 다른 두 미술가들과 함께 다양한 교차점들 위에, 그리고 전쟁 전 아방가르드 미술가들의 작업과 전후 네오아방가르드 미술가들의

작업을 구분하는 역사적인 결정적 변화들 안에 자리매김될 수 있다.

보이스가 이런 교차점에 놓여 있다는 점은 그의 미술사적 중요성을 반드시 보증하는 것은 아니지만, 그를 60년대 초반 이래로 끊임없는 독해의 대상이 되도록 만든 것은 사실이다. 그를 해석하려는 이런 끊임없는 시도들은 한 예술 작품의 무한한 복잡성을 입증한다기보다는, 오히려 일반 관객들 그리고 해석 전문가들(미술사학자들과 비평가들) 사이의 '의미 있는' 문화 생산에 대한 끊임없는 욕망을 증명하는 반면, 30년간의 다작을 통해 보이스의 작품이 생산해 낸 광범위한 참조들과 연합 효과들을 곰곰이 생각해 보는 일은 중요하다.

이런 교차점들 가운데 그 첫 번째는 아마도 가장 충격적인 것일 텐데, 보이스의 작품(특히 그의 퍼포먼스)이 급부상하고 있는 스펙터클의 문화와 긴밀히 연결돼 있다는 점이다. 그런데 스펙터클의 문화란 역사적 아방가르드에서 가장 중요한 요소는 아니었다. 20년대 미술가들이 그들의 관객에게 스캔들과 충격을 불러일으킬 당시 그들의 활동은 보통 사회적 혹은 정치적 도발로 인식됐다. 예를 들어 거의 모든 경
▲ 우(1916년 취리히의 카바레 볼테르에서 있었던 퍼포먼스나 쿠르트 슈비터스가 그의 음
● 성시 「메르츠」를 대중 앞에서 낭독한 사건 등) 아방가르드는 스스로를 의미 생산의 지배적 관습에 반대하는 선언으로 위치시켰을 뿐 아니라, 비록 유토피아적은 아니더라도 대안적 정치, 사회 실천으로서의 문화 모델들을 통해 부르주아 사회에 대항하려고 시도했다. 반면 네오아방가르드 미술가들이 스캔들과 충격에 가담했을 때, 그들의 행동이 불러일으킨 가장 자명한 효과는 (문화 산업의 제의들과 더불어) '스타'로서의 미술가를 스펙터클화한 것과 그로써 생겨난 그들의 사회적 역할이었을 것이다. 보이스(그리고 그 문제에 있어서 클랭과 워홀)는 그의 선배들과, 심지어 동시대 작가들과도 분명히 구별되는데, 그는 최초로 스펙터클 문화의 이런 원리들과 제의적 시각성의 전략들을 그의 작품으로, 뿐만 아니
■ 라 그의 페르소나로 계획적으로 통합해 냈다. 비록 잭슨 폴록과 같은 선구자들이 회화를 스펙터클의 기록으로 전치하기는 했지만, 그들은 그 원리를 완전히 따르지는 않았다. 그러나 일단 문화적 실천이 모든 유토피아적·정치적 열망과, 심지어 기호학적 혁명을 향한 야망에서도
◆ 분리되고 나자, 필연적으로 네오아방가르드는 스펙터클한 시각성의 배타적 영역으로 완전히 이동했다.

이런 기록이 전후 소비문화에서 사회적으로 제도화됨으로써 그 주체들은 물질적·생산적 측면에서 세계에 참여하는 게 아니라, 세계의 재현만을 수동적으로 소비하는 데 일조할 수 있었다. 네오아방가르드가 불가피하게도 이런 역사적 과정 속에 기입됐다는 사실은 전적으로 생생한 체험이 어떤 허상적 신기루 속에 귀속돼 버린 것과 그 궤적을 같이한다. 재현 속에서 동원될 수 있는 기능이나 능력이란 모든 전통적인 주체 개념을 몰아내는 전체주의와 반사경 외에는 더 이상 없는 것 같다.

보이스와 레디메이드 숭배

두 번째 교차점은 한편으로는 보이스의 작업과 역사적 아방가르드의 작업이 만나는 지점, 다른 한편으로는 그의 작업과 전 세계 동료들(특

히 프랑스의 누보레알리스트들과 국제적으로 활동하는 플럭서스 작가들)의 작업이 만나는 지점에서 형성되는데, 넓게는 그와 오브제 세계의 관계와, 좁게
▲ 는 그와 마르셀 뒤샹의 레디메이드 패러다임의 유산과의 관계와 관련
● 된다. 역사적 아방가르드(예를 들면 바우하우스 미학이나 에스프리 누보의 맥락)는 오브제의 사회적 기능을 그 유토피아적 잠재성 측면에서 고려하지만, 전후의 예술은 이와 대조적으로 오브제를 (아르망과 워홀의 예에서처럼) 재난, 통제 그리고 지배의 핵심에 존재하는 것으로서 재현했다.
■ 60년대 초반의 팝과 플럭서스 작가들이 1919~1925년 사이의 아방가르드 작가들과 구분되는 것은 물품 생산의 총체성이 일상 영역으로 끊임없이 침범함으로써 이제 마치 전체주의와 같은 형국이 됐음을 그들이 급작스레 깨달았다는 데 있다. 그러나 이제는 더 이상 장인적 미술 작품의 진부함에 대한 산업 오브제의 해방적 반발을 주의 깊게 고민했던 뒤샹의 시대가 아니다. 이 사실만으로도 이미 보이스가 왜 1964년 텔레비전으로 방송되는 인터뷰/퍼포먼스에서 "마르셀 뒤샹의 침묵은 과대평가되고 있다."라는 악명 높은 플래카드를 그림으로써 공개적으로 뒤샹의 유산을 거부했는지가 설명된다.[3]

미국의 소비문화를 열렬히 내면화한 서독과 파시즘의 역사를 억압한 서독 사이에 위치하고 있던 보이스는 이중의 반성이라는 영구 프로젝트에 관여하기에 적절한 인물이었다. 이중의 반성이란 하나는 근래의 (독일) 전체주의 역사와 그것의 신화, 지도력, 그리고 파시스트 정부라는 권위주의적 형식에 대한 것이고, 다른 하나는 산업 오브제들의 지배를 통해 전통적 개념의 주체 형성과 경험을 말소해 가고 있는 기업형 국가라는 새로운 전체주의적 형식에 대한 것이다. 보이스가 (적어도 처음에는) 플럭서스 미술가들과 연대하고자 필사적으로 애썼기 때문에, 사람들은 넓게는 오브제 제작, 좁게는 레디메이드에 대한 태도에서 그들과 보이스가 어떻게 다른지를 인식하고자 했을지도 모른다. 나아가 어쩌면 더욱 중요하게 플럭서스 미술가들이 발전시켰던 수행성이란 개념과 보이스의 실제 퍼포먼스가 근본적으로는 아니더라도 마찬가지로 다르다는 것을 깨달아야 했다.

플럭서스 미술가들은 예술 작업이 오브제의 체제에 전체주의적으로 종속되는 상황 자체를 흉내 내어 소비문화 아래서 진행된 오브제 제작의 전체주의적 요구에 대응했다. 미학적 실천을 (아이콘, 회화, 조각, 사진이라는 전통적 기록과는 반대되는) 오브제의 기록 안에 배타적으로 위치시키는 이와 같은 결정은 플럭서스 미학의 본질적 요소이다. 즉, 플럭서스 미학은 오브제 제작과 수행성 사이의 끊임없는 변증법적 유동이다.(라틴어의 '흐름'을 의미하는 '플럭서스'란 이름은 끊임없는 움직임의 상태를 암시한다.) 오브제를 새롭게 고안하는 동시에 탈물신화하는 이 미학은 극적·언어적·시적·음악적인 모든 측면에 있어서 미술가/퍼포머와 관객이 급진적일 만큼 평등하게 참여할 것을 요구한다.

이와 대조적으로 보이스는 '퍼포먼스'를 심령 치료와 굿의 거의 숭배 형식에 가까운 신화로의 퇴보, 제의로의 회귀로 간주했다. (최근의 퍼포먼스는 정치적인 것으로 인식되고 있지만) 그의 퍼포먼스는 과거 경험의 무의식적 상태를 현재의 급작스러울 만큼 극적이거나 그로테스크한 재현과 재결합하고자 했다. 이런 간섭은 그 상징적/치환적 특성과 퍼포

3 • 요제프 보이스, 「마르셀 뒤샹의 침묵은 과대평가되고 있다 Das Schweigen von Marcel Duchamp wird überbewertet」, 1964년
종이, 유채 물감, 잉크, 펠트, 초콜릿, 사진, 157.8×178×2cm

머와 관객 간의 위계 관계 안에서 전(前)아리스토텔레스적 동일시의 카타르시스에 다시 빠지게 하고 계몽주의적 극작법의 모든 측면을 절 멸시킨다. 분명한 것은 바이마르 독일 연극의 가장 결정적인 입장이 ▲ 었던 관객의 기능과 변증법적 자기-결정이라는 베르톨트 브레히트의 모델을 소거했다는 사실이다.

플럭서스가 퍼포먼스를 언어적 자기 구성, 물신화의 조건에 대한 참여와 저항으로 정의한 반면, 그것을 치료와 굿으로 정의한 보이스 의 인식론적 문제는 보이스를 '샤먼-예술가'라는 숭배의 대상으로 만 ● 들었다는 점이다. 그러나 스펙터클의 사회라는 조건에서, 그리고 전후 독일이라는 조건에서 '샤머니즘'은 독일 국민의 미학적, 사회 병리적 문제 그 어느 쪽도 치유하지 못했던 것 같다. 서독의 '애도할 수 없음' 이 한 사람의 미술가가 펼치는 제의적 (그리고 치환적) 개입이라는 '동종 요법적' 구조를 통해서 문화적으로 변형될 수 있었는지, 혹은 '경제의 기적'(Wirtschaftswunder, 제2차 세계대전 이후 독일 경제와 산업 토대의 경이로운 회 복을 일컫는 용어)을 낳은 독일인이 '샤먼'을 매력적으로 받아들인 이유가 잿더미에서 민족국가의 황폐화된 문화를 되살리고 전통적 독일 정체 성의 새로운 문화적 모델을 낳으리라는 약속 때문이었는지는 아직 명 확하지 않은 채로 남아 있다.

그러므로 예술 생산에 대한 보이스의 접근 방식이 제기한 중요한 ▲ 이론적 문제 가운데 하나는 (발터 벤야민의 용어로 표현하자면) "아방가르드 가 제의에 기생적으로 의존하던 예술을 해방시킨 것"이 넓게는 전후 문화적 상황 안에서, 좁게는 독일의 상황 내에서 역전될 수 있는지, 그리고 그렇게 돼야만 하는지에 대한 것이다. 결국 이런 역전에 찬성 하는 사람은 보이스의 입장을 지지할 것이고, 애도의 노력을 더욱 정 중히 수행하기 위해서 억압이 강요된 실제 장소와 구조에 기억하고자 하는 욕망을 부여해야 함을 깨닫게 된다. 그러기 위해서는 그것을 주 관하는 사람이나 보는 사람 모두 사회적·심적으로 강요된 망각의 과 정에 의해 감춰졌던 위협적인 역사적 현상과의 동종요법적인 동일화 를 통해서 그런 억압의 구조에 처해져야 한다.

그렇다면 보이스를 그의 동료들과 구분하는 세 번째 요소는 역사 적 기억에 대한 그의 작품의 구조적·도상적 관계에 있다고도 할 수 있다. 보들레르가 모더니즘 초기에 말했던 것처럼 모든 예술은 기억 을 구성해 내는 데 관여하지만, 이 예상은 진실이 아니었다. 20세기 내내 아방가르드의 실천은 그들의 미래를 향해서는 어땠는지 몰라도 현재에 대해서는 대부분 단호하게 열렬한 긍정을 표했다. 그러나 도 시 근대화를 직면한 보들레르가 마주했던 보편적인 '기억의 위기' 상

황은 전후 독일에서는 상상 이상으로 심각했다. 기억의 위기는 급격해진 소비의 강요와 그로 인한 주체의 개별적·사회적 역사에 대한 망각만큼이나 정치적·심리적 차원에서 유발된 근 과거에 대한 억압에서 기인한 것이었다.

1964년에 일어난 마지막 사건은 보이스의 향후 작품 활동과 실천 방향을 결정지었다. 바로 그의 첫 번째 진열장을 정리하기로 결정한 사건이다. 이것은 새로운 형태의 아상블라주 조각으로서, 후기 초현 ▲ 실주의의 오브제 축적(당시 조지프 코넬의 작업에서 현저하게 나타났다.)과, 플 ● 럭서스와 모든 형태의 설치미술에서 곧 꽃피게 될 레디메이드 미학의 공간화에 영향을 미친 아르망의 「집적(accumulations)」이 혼성된 결과였다. 1964년 진열장(이후 나타나게 될 많은 예 가운데 첫 번째)은 보이스가 유일하게 직접 제목을 붙인 것으로 「아우슈비츠-제시」라고 불린다.[5] 기념 사당과 유리장의 중간쯤에 위치한 이것은 1958년 국제아우슈비츠위원회가 주최한 「아우슈비츠를 위한 기념비」[4] 창작 공모(심사위 ■ 원으로는 한스 아르프, 헨리 무어, 그리고 오시 자킨이 있었다.)에 참여하기 위해 보이스가 준비했던 여러 다양한 오브제들을 모아 만든 것이었다. 여기서 가장 중요한 대목은 진열장 안에 수용소 건물의 사진과 위원회로부터 받은 공식 서한용 편지지 위에 젊은 여인 드로잉을 그려 전시했다는 점이다. 그러나 대체로 진열장에는 직접적으로 공모 주제와는 명시적으로 관련되지 않은 그의 초기, 그리고 좀 더 최근의 오브제들이 들어 있었다.(그 가운데 가장 눈에 띄는 것은 악명 높은 아헨 퍼포먼스에서 가져온 요리용 철판으로 그 위에는 두 덩이의 비계가 놓여 있었으며, 그밖에 기독교 상징을 새긴 15세기 인쇄석, 죽은 토끼의 잔해, 자른 소시지와 자르지 않은 소시지 두 묶음으로 만든 다양한 말발굽 모양의 오브제 등이 있었다.)

그러므로 애브젝트에서 죽음에 대한 두려운 낯섦(언캐니)의 현전에 이르기까지, (예를 들면 정찬 식기에 올려진 예수상 옆에 성체처럼 놓인 과자처럼) 거만한 기독교 상징에서 명백한 조롱에 이르기까지 「아우슈비츠-제시」 (후에 보이스가 진술했듯이 '장난감'처럼 작동시킬 수 있다.)는 전후 독일 예술에 나타난 최초의 시각 문화 작품은 아닐지라도, 그 안에서 기억해야 할 필요성과 함께, 적절하게 재현하는 것의 불가능성이 분명하게 드러난 작품으로 보인다. 보이스는 상호 배타적인 두 가지 에피스테메를 미학적으로 종합하고자 애썼다. 그것은 카타르시스적인 제의는 아닐지라도 최소한 기억을 돕는 차원에서 오브제를 적극 사용할 것을 강조하는 동시에, 그의 원시적이자 유사과학적인 실증주의에 대한 강박

4 • 요제프 보이스, 「아우슈비츠를 위한 기념비 Monument for Auschwitz」, 1958년
연필, 수채 물감, 불투명 물감, 착색제, 17.6×24.5cm

▲ 1931a, 1960a　　● 1962a　　■ 1913, 1916a, 1918, 1934b

5 • 요제프 보이스, 「아우슈비츠 – 제시 Auschwitz – Demonstration」
(측면), 1956~1964년
설치, 혼합매체

관념에 따라 오브제의 조건을 순수한 물질이자 과정으로서 전면에 내세우는 것이다.

보이스는 후에 그 작품에 대해 "시밀리아 시밀리부스 쿠란투르 (Similia similibus curantur), 즉 비슷한 것으로 비슷한 것을 치료한다. 다시 말해 동종 요법적 치료 과정이다. 인간의 상황은 아우슈비츠인데, 과학과 정치 시스템에 대한 우리의 이해, 전문가 그룹의 책임 위임, 그리고 지식인과 미술가들의 침묵 안에서 아우슈비츠의 원리는 그 불멸의 길을 찾는다. 나는 나 자신이 이런 상황과 그것의 근원과 끊임없이 씨름하고 있음을 발견했다. 가령 나는 우리가 지금도 아우슈비츠를 현대적 방식으로 경험하고 있음을 깨달았다."라고 설명한다. 그러므로 보이스는 독일의 테오도어 아도르노와 막스 호르크하이머 (Max Horkheimer)의 철학서 『계몽의 변증법(Dialectic of Enlightenment)』에 대한 자신만의 변주를 연주한 셈이다. 홀로코스트와 제2차 세계대전 이후 문화 생산의 가능성과 필요성, 그리고 경험의 조건들을 처음으로 이론화하고 요약한 이 책은 1947년에 출간되었지만 1964년 당시 보이스는 그 존재를 알지 못했던 듯하다. **BB**

더 읽을거리

Götz Adriani, Winfried Konnertz, and Karin Thomas, *Joseph Beuys: Life and Works* (New York: Barrons Books, 1979)

Mario Kramer, "Joseph Beuys: Auschwitz Demonstration 1956–1964," in Eckhart Gillen (ed.), *German Art from Beckmann to Richter* (New Haven and London: Yale University Press; and Cologne: Dumont, 1997)

Gene Ray (ed.), *Joseph Beuys: The Critical Legacies* (New York: DAP, 2000)

David Thistlewood (ed.), *Joseph Beuys: Diverging Critiques* (Liverpool: Liverpool University Press and Tate Gallery, 1995)

Caroline Tisdall (ed.), *Joseph Beuys* (New York: Guggenheim Museum, 1979)

1964b

앤디 워홀의 「13명의 1급 지명수배자」가 뉴욕세계박람회 미국관 전면에 일시적으로 설치된다.

앤디 워홀은 60년대 초에 대중적으로 알려져 1987년에 때 이른 죽음을 맞기까지, 미술과 광고, 패션, 언더그라운드 음악, 독립 영화 제작, 실험적인 글쓰기, 게이 문화, 유명인 문화, 대중문화 사이에서 중심적인 중개자 역할을 했다. 미술 작업 이외에도 워홀은 완전히 새로운 장르의 영화를 만들어 냈고, 벨벳 언더그라운드의 첫 번째 앨범을 제작했으며, 《인터뷰(Interview)》를 창간했고, 제품을 보증하는 로고로 자신의 페르소나를 사용했다. 이렇게 많은 사업을 벌였다는 점에서 작업실을 팩토리라 부른 것은 적합했다. 그는 명예가 유명세 아래, 아우라가 성적 매력 아래, 카리스마가 과장 광고 아래 포섭돼 버리는 상품-이미지 세계 속에서 새로운 존재 방식을 드러내고 개척했다. 워홀은 자신의 폴라로이드 카메라와 녹음기, 영화와 비디오카메라를 항상 켜 놓는 현장의 제보자였다.

비판인가, 무관심인가?

1928년 피츠버그의 슬로바키아 이민자 집안에서 태어난 워홀은 카네기 공대에서 디자인을 공부했다. 1949년 뉴욕으로 이주한 그는 잡지 광고, 쇼윈도 디스플레이, 문구, 책 표지, 앨범 커버 분야에서 일찌감치 성공을 거두었다. 자신의 미술 작품을 팔기 전인 50년대 후반에서 60년대 초에 워홀은 이미 존스나 스텔라, 뒤샹의 작품을 살 수 있을 정도로 많은 돈을 모았다. 그리고 하루하루를 타임캡슐과 같이 여겼던 그는 갖가지 물건들과 이미지들을 쉬지 않고 모았다. 1960년에 워홀은 연재만화의 인물들(배트맨, 낸시, 딕 트레이시, 뽀빠이)을 그린 최초의 회화를 제작했는데, 이는 레오 카스텔리 갤러리에서 이와 비슷한 주제를 다른 양식으로 제작한 리히텐슈타인의 그림들을 보기 1년 전 일이었다. 리히텐슈타인의 만화와 광고의 모사본이 깨끗하고 명료한 선을 특징으로 한다면, 워홀은 의도적인 실수와 미디어의 이미지들을 흐릿하게 만드는 방식을 이용했다. 1962년과 1963년은 그에게 경이적인 해였다. 그는 첫 번째 캠벨 수프 깡통 회화 제작에 이어 첫 번째 「재난(Disaster)」, 「DIY」, 「엘비스(Elvis)」, 「마릴린(Marilyn)」 연작들을 제작했다. 또한 캔버스에 실크스크린 기법을 처음으로 도입했으며, 첫 영화 「잠(Sleep)」, 「키스(Kiss)」 등(이 영화들에서 나오는 모든 행위는 제목 그 자체이다.)을 제작했다. 1963년에는 이스트 47번가로 작업실을 옮겨 '팩토리'라 명명하는데, 이곳은 영화제작자들과 '슈퍼스타'(또 다른 워홀의 발명품인) 같은 포스트-보헤미안들의 소굴이 됐

다. 또한 같은 해에 처음으로 폴라로이드 카메라를 사용했다.

그의 전성기는 실크스크린 작업을 시작한 1962년에서, 치명적인 총상을 입은 1968년 사이의 기간이다. 워홀에 대한 중요한 해석 대부분은 이 시기의 작업들, 특히 '미국에서의 죽음(Death in America)' 이미지(끔찍한 자동차 사고나 자살, 전기의자, 그리고 민권운동 투쟁을 다룬 신문 사진들에 기초한 것들[1])에 초점을 맞추고 있다. 이러한 설명들은 이 시기의 이미지를 실제 사건과 관련짓거나, 아니면 반대로 워홀의 세계는 이미지에 불과하며 일반적인 팝 이미지가 재현하는 것은 (실재가 아닌) 오직 이미지일 뿐이라고 말한다. 사진에 기초한 대부분의 전후 미술이 그렇듯 여기서 이미지는 지시적인 것 혹은 허상적인 것이 된다.

워홀의 팝을 허상적인 것으로 읽는 방식은 후기구조주의에 정통한 비평가들에 의해 개진됐다. 이들은 허상 이론이 지시적 재현에 대한 후기구조주의의 비판에서 결정적인 역할을 수행한다고 주장하며, 팝의 화신인 워홀의 사례에 의존한다. 롤랑 바르트는 「미술, 그 오래된 것」(1980)에서 "팝아트가 원하는 것은 대상을 탈상징화하는 것," 즉 이미지를 심오한 의미로부터 해방시켜 허상적인 표면으로 나아가는 것이라 했다. 이 과정에서 미술가 역시 해방되는데, "팝 아티스트는 그의 작품 배후에 있지 않다." 바르트는 계속해서 "그 자신도 어떤 깊이를 갖지 않는다. 그는 단지 그림의 표면이며, 거기에는 어떤 의미도, 어떤 의도도 놓여 있지 않다."라고 말했다. 이와 같은 독해는 푸코, 들뢰즈, 보드리야르와 같은 프랑스의 철학자-비평가들에 의해서 다양하게 진행됐다. 이 철학자들이 보기에, 워홀의 팝에서는 피상성으로 인해 지시적인 깊이와 주관적인 내면성은 희생됐던 것이다.

워홀의 팝에 대한 지시적인 견해는 작품을 테마별 이슈(패션, 게이 문화, 정치적 투쟁들)와 결부시키는 사회사에 기반을 둔 비평가들에 의해 개진됐다. 미술사학자 토머스 크로는 「토요일의 재난: 초기 워홀에서의 흔적과 지시」(1987)에서 그의 팝 이미지를 허상적인 것으로 읽는 입장, 즉 워홀은 냉담하고 그의 이미지들은 무차별적이라는 설명을 논박한다. 크로는 상품 물신과 대중매체의 스타라는 매혹적인 표면 아래에서 "고통과 죽음이라는 현실", 즉 워홀로부터 "감정의 솔직한 표현들"을 촉발시킨 마릴린과 리즈, 재키의 비극들을 찾아낸다.[2] 여기서 크로는 워홀을 향한(for) 지시적인 대상뿐만 아니라 워홀 안의(in) 감정이입적 주체 또한 발견한다. 그리고 워홀의(of) 비판성을 찾아내는데, 이 비판성은 (보드리야

1 • 앤디 워홀, 「불타고 있는 흰색 차 III White Burning Car III」, 1963년
캔버스에 실크스크린, 255.3×200cm

2 • 앤디 워홀, 「마릴린 먼로 두폭화 Marilyn Diptych」, 1962년 캔버스에 실크스크린 잉크와 합성 고분자 도료, 두 개의 패널, 각각 208.3×144.8cm

르의 생각처럼) 허상적 상품-이미지의 포용을 통한 (바르트의 생각처럼) 「그 오래된 것, 예술」에 대한 공격에 있는 것이 아니라, 오히려 재난과 필멸성(mortality)이라는 "냉엄한 사실"을 통한 "무심한 소비"의 폭로에 있다는 것이다. 이런 방식으로 크로는 워홀을 휴머니즘적 감상 너머의 정치적 참여로 밀고 간다. "워홀은 미국의 정치적 삶의 공공연한 상처들에 끌렸다." 크로는 전기의자 이미지들[3]을 사형 제도에 반대하는 선전선동으로 읽고, 인종 폭동 이미지들을 시민권을 위한 증명서로 읽어 내면서, 워홀의 작품들은 "지시로부터 해방된 기표의 순수한 유희"이기는커녕, "진실 말하기"라는 미국의 대중적인 전통에 속한다고 지적한다.

이처럼 워홀을 공감적이고, 심지어는 **참여적**이라고까지 읽어 내는 방식은 부분적으로 일종의 투사(projection)라고 할 수 있다. 그러나 워홀을 피상적이고 냉담하다고 읽어 내는 것 또한 투사이기는 마찬가지다. 워홀이 "당신이 앤디 워홀에 대한 모든 것을 알길 원한다면 내 그림과 영화들, 그리고 나 자신의 표면을 봐라. 거기에 내가 있다. 그 배후엔 아무것도 없다."고 말하는 것처럼, 설령 후자의 투사가 워홀 자신의 것이라 해도 말이다. 두 진영 모두 자신들이 필요로 하는 워홀을 만들어 냈다. 이 두 논의는 어떤 것도 틀리지 않았지만, 모두 옳을 수는 없다.(혹시 옳을 수 있을까?) 우리는 과연 이와 같은 재난과 죽음의 워홀 초기 이미지들을 지시적이면서 **또한** 허상적인 것으로, 연관이 있으면서 **또한** 연관이 없는 것으로, 감동적이면서 **또한** 무감동한 것으로, 비판적이면서 **또한** 무관심한 것으로 읽어 낼 수 있을까?

외상적 리얼리즘

워홀의 가장 유명한 모토는 "나는 기계이기를 원한다."이다. 흔히 이 말은 워홀과 그의 미술 작품 모두의 텅 빔(blankness)을 확증하는 것으로서 받아들여진다. 그러나 이 말은 텅 빈 주체가 아닌, 충격을 받은 주체를 가리키는 것일 수도 있는데, 이 주체는 충격에 대한 방어로 모방하는 태도를 취한다. 즉 나 역시 기계이다, 나 역시 수열적 상품의 이미지들을 생산한다(혹은 소비한다), 나는 내가 당한 만큼 (혹은 그보다 못하게) 되돌려 준다, 하는 식으로 말이다. 워홀은 1963년 미술평론가 진 스웬슨(Gene Swenson)과의 중요한 인터뷰에서 "누군가 내 삶이 나를 지배해 왔고 말했는데, 나는 그 말이 마음에 들었다."면서, 맹세코 자신은 지난 20년 동안 똑같은 점심만 먹었노라고 고백했다.(캠벨 수프 말고 무엇이었겠는가?) 이 두 문장을 합치면 수열적 생산과 소비의 사회에서 작동하는 반복 강박을 선제 포용한다는 뜻으로 읽힌다. 즉 깨부술 수 없다면 그것에 참여하라는 것이다. 나아가 완전히 가담하게 되면 그 강박을 폭로

1960–1969

3 • 앤디 워홀, 「라벤더색의 재난 Lavender Disaster」, 1963년
캔버스에 실크스크린 잉크와 합성 고분자 도료, 269.2×208cm

할 수 있을지 모른다고, 우리 자신의 과도한 사례를 통해서 반복 강박의 자동성을, 심지어는 그 자폐적 성격을 폭로할 수 있을지 모른다고 암시한다. 다다에 의해 처음 전개됐던 이 전략적 허무주의는 워홀에 의해 ▲ 애매하게 수행됐다. 그리고 후에 제프 쿤스 같은 미술가들은 이 허무주의를 연기했다.

다음과 같은 언급들은 워홀에 있어서 **반복**의 작용을 다시 생각하게 만든다. "나는 지루한 것을 좋아한다."는 워홀의 유사자폐적인 페르소나의 또 다른 유명한 모토다. "나는 몇 번이고 계속해서 정확히 똑같은 것이 되는 것을 좋아한다."『팝이즘(POPism)』(1980)에서 워홀은 지루함과 반복, 지배에 대한 이 같은 포용에 대해 다음과 같은 주석을 달고 있다. "나는 본질적으로 같은 것이 되기를 원하는 것이 아니다. 나는 **정확하게** 똑같은 것이 되기를 원한다. 왜냐하면 정확하게 똑같은 것을 더 많이 보면 볼수록, 의미는 점점 더 사라지게 되고, 기분은 점점 더 좋아지고 멍해지기 때문이다." 여기서 반복은 의미의 배출이자 감정적 영향에 맞선 방어이기도 하다. 그리고 이런 전략은 초기부터 워홀을 지배해 왔다. "계속해서 몇 번이고 끔찍한 그림들을 보게 되면, 그 그림은 실제로 아무런 효과도 미치지 못하게 된다." 분명히 이것은 우리의 심리적 삶에 놓여 있는 반복의 한 기능이며, 우리는 외상적인 사건을 심리적 경제, 즉 상징적 질서에 통합시키기 위해 그것을 반복한다. 그러나 워홀의 반복은 이런 방식의 복구적인 것, 외상에 통달하기 위한 것이 아니다. 반복은 상실한 대상을 고통스럽게 떠나 보내는 애도 이상을 시사하는데, 상실한 대상에 강박적으로 고착하는 멜랑콜리가 그것이다. 잘려지고 채색되고 훼손된 「마릴린」의 이미지들을 떠올려 보자. 이 이미지에는 우울증 환자(프로이트)의 "환각적인 소망-장애"가 작용하고 있는 듯하다. 그러나 이 분석이 전적으로 옳은 것은 아니다. 왜냐하면 반복은 외상적 효과를 **재생산**할 뿐만 아니라 그 효과를 **생산**하기도 하기 때문이다. 즉 외상적 의미로부터 도망침과 **동시에** 그것을 향한 열림이, 외상적 효과에 대한 방어와 **동시에** 그 효과의 생산이 일어난다.

그렇다면 워홀의 반복은 현실의 지시 대상의 재현도 아니고 순수한 이미지의 허상이나 독립된 기표도 아니다. 오히려 반복은 외상적인 것이라 이해되는 현실을 막으로 가리는 역할을 한다. 그러나 그것은 이미지 안의 파열, 더 정확히 말해서 이미지에 의해 **건드려진** 관람자 내면의 파열을 통해서 외상적 현실을 가리키는 방식으로 작동된다. 바르트는 『카메라 루시다』(1980)에서 이 외상적 지점을 **푼크툼**(punctum)이라 불렀다. 바르트는 스트레이트 사진을 다루면서 푼크툼을 내용의 세부에 둔다. 이는 워홀의 경우 극히 드문 일이다. 만약 내가 느끼는 푼크툼이 유효하다면(바르트는 푼크툼이 개인적인 효과라고 밝히고 있다.) 그것은 「불타고 있는 흰색 차 Ⅲ」[1]에서 행인의 무관심에 있다. 전신주에 걸려 있는 사고 차량의 희생자에 대한 이 무관심은 그 자체로도 나쁜 것이지만, 반복은 화를 돋운다. 이것이 워홀 작품에서 푼크툼이 작동하는 방식이다. 내용을 통해서가 아니라 기법, 특히 실크스크린 방식에서 보이는 "떠도는 섬광"(바르트)과 그 이미지들을 반복적으로 "터뜨리는 것(popping)"을 통해 작동한다. 여기서 팝은 흔히 논의되는 것처럼 감정(affect)의 죽음이라기보다는 죽음의 감정을 드러내는 것이 된다.

이런 재난과 죽음 이미지들은 텔레비전 시대 초기의 공적인 악몽을 떠올리게 한다. 왜냐하면 워홀은 이 스펙터클의 사회에 균열이 생기고, 결국 확장되는 순간들(댈러스에서의 대통령 암살 이후 애도하는 재키 케네디, 자살 이후 기억되는 마릴린 먼로, 인종주의자들의 공격, 자동차 사고)을 선택하기 때문이다. 따라서 워홀에게 내용은 사소한 게 아니다. 전신주 못에 매달려 있는 백인이나 경찰견의 공격을 받는 흑인의 모습은 충격적이다. 그러나 이 첫 번째 충격은 다시 이미지의 반복에 의해 가려진다. 바로 이 반복이 두 번째 충격으로서 외상을 생산하는 지점이다. 내용이 아니라 기법의 차원에서 푼크툼이 스크린을 돌파해 실재가 뚫고 나오게 만든다. 이런 식으로 워홀의 반복은 여러 종류다. 즉 반복은 외상적 실재에 고착되고, 그것을 가리며, 그것을 생산한다. 그리고 이 복잡성은 다음과 같은 역설을 조장하는데, 이미지들이 정서적이면서도 냉담할 뿐만 아니라, 그것을 보는 관람자가 통합되지도(현대 미학 대부분의 이상인 관조를 통해 구성되는 주체) 동화되지도(대중문화의 효과인 상품-이미지의 강렬함에 굴복하는 주체) 않는다는 것이다. 『앤디 워홀의 철학』(1975)에서 워홀은 "나는 결코 동떨어져 있어 본 적이 없다. 왜냐하면 나는 결코 함께한 적도 없기 때문이다."라고 언급한다. 워홀 작품의 역설적인 주체 효과도 마찬가지다. 그리고 이 ● 주체 효과는 팝 이후의 몇몇 미술들(예를 들어 차용 미술과 애브젝트 미술)에서도 반향을 일으키고 있다.

대중의 주체성

바르트는 푼크툼이 단지 개인적인 사건이라고 한 점에서 오류를 범했다. 왜냐하면 푼크툼은 공적인 차원도 가질 수 있기 때문이다. 사적인 것과 공적인 것 사이의 구분이 붕괴되는 것 또한 외상적이다. 내부와 외부의 붕괴는 그 자체로 외상을 이해하는 한 방식이다. 공적인 것과 사적인 것 사이의 외상적 붕괴를 워홀만큼 날카롭게 지적했던 사람은 없었다. 한번은 그가 팝 일반에 대해 다음과 같이 말했다. "그것은 외부를 취하고 그것을 내부에 가져다 놓는 것과 같다. 혹은 내부를 취하고 그것을 외부에 가져다 놓는 것과 같다." 수수께끼 같지만 이 언급은 사적인 환상과 공적인 현실 사이를 중계하는 일(이것은 역사적으로도 새로운 것이다.)이 팝의 주요 주제임을 암시한다.

워홀은 대중 사회에서 생산된 주체성의 모습에 매료됐다. 그는 1963년에 "나는 모든 이들이 똑같이 생각하길 원한다. 러시아는 이를 정부의 힘으로 하고 있지만, 이곳에서는 그런 일이 저절로 일어난다."라고 말했다. 1967년에는 다음과 같이 덧붙였다. "나는 미술이 오직 선택받은 몇 명을 위한 것이어야 한다고 생각하지 않는다. 미술은 미국의 대중을 위한 것이어야 한다고 생각한다." 그러나 어떻게 우리가 이 "미국의 대중"을 재현할 것인가? 이 대중이라는 주체를 재현하는 한 가지 방식은 그 대리물들, 즉 소비의 대상들(1962년부터 수열적으로 제시되는 캠벨 수프 깡통, 코카콜라 병, 브릴로 상자) 그리고/또는 취미의 대상들(1964년의 키치풍의 꽃 회화와 1966년의 민속적인 소 벽지)을 통해서 성취된다. 그러나 그 대리물이 대중 주체를 **형상화**할 수 있을까? 그것은 형상화할 수 있는 신체를 가지기나 한 걸까? 비평가 마이클 워너는 "대중 주체는 신체를 가질 수 없다. 오직 그들이 목격하는 신체만이 존재한다."고 주장한다. 이 원칙은

왜 워홀이 대중이라는 주체를 (마릴린과 마오 같은 유명 인사와 정치인에서부터 잡지 《인터뷰》의 선정적인 표지 인물들에 이르는) 투사물을 통해서 환기시키는지 말해 준다. 동시에 그는 이 주체를 하위문화 방식으로 일일이 열거하길 바랐다. 그의 팩토리는 트로이 도너휴 같은 대중문화의 아이콘들을 캠프 양식으로 재발명해 내는 가상적인 작업실이었다. 그리고 「13명의 1급 지명수배자」[4] 같은 초상들은 게이 관람자들에게는 명백하게 두 가지 의미를 지닌 것이었다.

그러나 워홀은 대중이라는 주체를 환기하기 위해 대중문화의 키치, 상품, 유명 인사 등을 활용한 것이 아니었다. 그는 더 나아가 대중이라는 주체를 그 재현 불가능성, 즉 부재와 익명성, 재난과 죽음 속에서 재현했다. 여기에 관해 《인터뷰》에 게재됐던 두 가지 진술을 보자. 전자는 1963년, 후자는 1972년에 쓴 글이다.

추측건대, 그건 엄청난 추락 사고 사진이었다. 신문 전면에 "129명 사망"이라고 씌어 있었다. 나는 여전히 마릴린을 그리고 있었다. 나는 내가 그리고 있는 모든 것이 죽음이었다는 걸 알게 됐다. 크리스마스나 노동절 같은 공휴일이면 라디오를 켤 때마다 한 시간 간격으로 다음과 같은 말이 나왔다. "이번 공휴일에는 4백만이 죽게 됩니다." 이것이 시작이었다.

실제로 그것은 사고나 뭐 그런 것들에 대한 것이 아니다. …… 나는 피라미드를 짓는 데 동원됐던 사람들을 생각하고 있었고 …… 나는 늘 그들에게 무슨 일이 일어났는지 궁금해했다. …… 글쎄, 자동차 사고로 죽은 사람들을 그리는 편이 쉬울 것 같았다. 왜냐하면 그들이 누군지 전혀 모를 때가 많으니까 말이다.

이 언급들은 그의 일차적인 관심이 재난과 죽음이 아니라 대중이라는 주체임을 암시한다. 여기서 그들은 역사의 익명적인 희생자들, 피라미드의 일꾼들에서부터 통계 수치로만 알게 되는 DOA(병원에 도착했을 때 이미 사망해 있는 환자)의 모습으로 드러난다. 그러나 재난과 죽음은 이 주체를 ▲ 환기시키는 데 필수적이다. 왜냐하면 스펙터클의 사회에서 대중이라는 주체는 대개의 경우 대중매체의 결과로서, 혹은 테크놀로지의 고장으로 인한 대참사(비행기 추락)의 결과로서, 아니 더 정확히 말하면 이 둘 모두(그것을 다루는 뉴스)의 결과로서만 드러나기 때문이다. 마릴린과 마오 같은 유명 인사의 아이콘과 마찬가지로, 재난이 낳은 죽음에 관한 보도들은 대중 주체성이 생산되는 주요한 방식이다.

그렇다면, 워홀이 대중 주체를 환기하는 방식은 대체로 두 가지라고 할 수 있다. 그 하나는 우상적인 유명 인사를 통해, 다른 하나는 추상적인 익명성을 통해서다. 그러나 그가 이 주체에 가장 가깝게 다가간 방식은 유명과 익명 사이 어딘가를 절충적으로 재현함으로써다. 다시 말해 15분 만에 명성을 얻는 악명의 형상을 통해서였을 것이다. 대중 주체를 암시하는 이중 초상을 생각해 보자. 여기서 1급 지명수배자와 빈 전기의자는 각각 일종의 미국의 아이콘이며 미국의 수난상이다. 대량 살인마들의 아이콘과 주 정부의 사형 집행을 병치하는 것보다 병적인 공론장을 더 정확히 재현하는 것이 또 무엇이겠는가? 워홀이 「13명

4 • 앤디 워홀, 「13명의 1급 지명수배자 Thirteen Most Wanted Men」, 1964년
캔버스에 실크스크린, 25개의 패널, 610×610cm, 뉴욕세계박람회 뉴욕관에 설치

의 1급 지명수배자」를 1964년 뉴욕세계박람회를 위해 제작했을 때, 주지사인 넬슨 록펠러, 최고 책임자 로버트 모세스, 건축가 필립 존슨 등 스펙터클의 사회를 디자인했을 뿐만 아니라 그것을 성공과 자기-규율이라는 아메리칸 드림의 성취물로 재현했던 권력자들은 워홀의 이미지를 용인할 수 없었다. 그들은 워홀에게 그 이미지를 덮어 버리라고 요구했고, 워홀은 로버트 모세스의 얼굴로 대체하겠다는 자신의 제안을 그들이 달가워하지 않자, 그들의 요구에 따라 그 이미지를 게이들이 조롱하는 방식으로 은색 페인트로 덮어 버렸다.　　HF

더 읽을거리
롤랑 바르트, 『밝은 방』, 김웅권 옮김 (동문선,2006)
앤디 워홀, 『앤디 워홀의 철학』, 김정신 옮김 (미메시스, 2007)
토머스 크로, 「토요일의 재앙−초기 앤디 워홀에서 보는 자취와 참조」, 『대중문화 속의 현대미술』, 전영백・현대미술연구회 옮김 (아트북스, 2005)
Kynaston McShine (ed.), *Andy Warhol: A Retrospective* (New York: Museum of Modern Art, 1989)
Richard Meyer, "Warhol's Clones," *The Yale Journal of Criticism*, vol. 7, no. 1, 1994
John Russell (ed.), *Pop Art Redefined* (New York: Praeger, 1969)
Paul Taylor (ed.), *Post–Pop* (Cambridge, Mass.: MIT Press, 1989)
Andy Warhol, *POPism: The Warhol '60s* (New York: Harcourt Brace Jovanovich, 1980)

▲ 1957a

1965

도널드 저드가 「특수한 사물」을 발표한다. 저드와 로버트 모리스가 미니멀리즘 이론을 정립한다.

1989년에 로버트 모리스는 자신이 조각 작업을 시작했던 60년대 초를 이렇게 회고했다. "서른 살 시절에 내가 지녔던 것은 소외감, 전기톱, 합판이었다. …… 나는 초월성의 조짐이 보이는 모든 것들, 특히 '위(up)'와 관련된 은유들에 대해 악담을 퍼부어 댈 참이었다." 그가 회상 ▲ 하는 이런 저항의 분위기는 특히 추상표현주의의 가치와 맞서는 것으로서, 그의 세대 모두가 가진 것이었다. "전기톱으로 합판을 자르면서, 나는 귀가 터질 것 같은 소음 밑으로 '아니오(no)'라는 단호하고도 가슴이 후련해지는 소리가 방 안에서 울려 퍼지는 것을 들을 수 있었다. 그것은 초월성과 영적인 가치, 영웅적인 스케일, 고뇌에 찬 결정, 역사주의 서사들, 비싼 예술품, 지적인 구조, 흥미로운 시각 경험 모두에 대한 '아니오'를 의미했다." 모리스는 1963년 가을부터 거대한 널판, 기둥, 현관 형태의 구조물 같은 합판 다각형들을 전시하기 시작했다. 이는 같은 해 도널드 저드의 작품에서 나타났던 독특한 변화와 일치했

다. 당시 저드의 회화는 크고 단순화된 삼차원의 사물로 변모하기 시작했는데, 예를 들면 안쪽으로 L자 모양의 금속 파이프를 대어 직각으로 접하게 만든 두 개의 널빤지나 윗면에 홈을 얕게 파 놓은 밝은 붉은색의 커다란 나무 상자 같은 것들이었다.[1]

초월성에 대한 거부

이와 같은 개별적인 반항의 행위들은 1966년에 뉴욕의 유대인 미술관에서 열린 〈기초적 구조(Primary Structures)〉전을 통해 하나의 운동으로 공표될 수 있었다. 전시의 큐레이터인 카이너스턴 맥샤인(Kynaston McShine)은 칼 안드레, 앤서니 카로, 월터 드 마리아(Walter De Maria), 댄 ▲ 플래빈, 로버트 그로스브너(Robert Grosvenor), 엘스워스 켈리, 솔 르윗, 팀 스콧(Tim Scott), 토니 스미스(Tony Smith), 로버트 스미슨, 앤 트뤼트(Anne Truitt), 윌리엄 터커(William Tucker) 등을 비롯한 40명이 넘는 영국

1 • 도널드 저드, 「무제(홈 파인 상자) Untitled(box with trough)」, 1963년
나무에 밝은색 카드뮴 – 레드 오일, 49.5×114.3×77.5cm

▲ 1947b, 1949a, 1951, 1960b ▲ 1962c, 1967a, 1968b, 1970

과 미국의 조각가들을 저드와 모리스의 범주로 묶어 냈다. 당시 이 운동에 이름을 붙이려는 많은 시도들이 있었는데, 그 가운데 '기초적 구조들'이라는 명칭은 형태가 급진적으로 단순화된 점에 초점을 맞춘 데 반해, 1968년에 뉴욕현대미술관에서 채택한 〈실재의 미술(The Art of the Real)〉은 조각의 모든 좌대를 제거함으로써 관람자가 걸어 다니는 실재 공간으로 조각이 침투하게 되는 과감한 특성을 강조했다. 그러나 1968년경 '미니멀리즘(Minimalism)'이란 용어가 널리 보급되기 시작하면서, 이전의 다른 명칭들은 사라졌다. 예를 들어 구겐하임 미술관이 작품의 제작과 관련된 산업화되고 수열화되는, 비인격적 특성을 강조하기 위해 사용했던 '체계 회화(Systemic Painting)'는 이제 이차원 회화에서 진행되는 미니멀리즘류의 운동을 일컫는 말 정도로 한정됐다.

미니멀리즘 미술은 '회화와 조각' 사이에 다리를 놓는다는 것, 실제로 회화와 조각 사이의 구분을 없앴다는 진술이 1965년 『미술 연감』에 실린 저드의 글 「특수한 사물(Specific Objects)」의 주된 내용이었다.(이 글은 당시 진행되고 있던 작업들을 이론화하려는 첫 번째 시도였으며, 1966년 모리스의 「조각에 대한 노트」는 그 두 번째였다.) 프랭크 스텔라가 1961년부터 제작해 온 성형 캔버스나 중앙 집중식 줄무늬 캔버스를 두고, 저드는 정도가 어떻든 간에 환영적인 공간을 만들어 냈던 과거의 회화가 이제는 널빤지가 되어 삼차원의 사물로 존재하기 시작했다고 보았다. "삼차원은 실재 공간이다. 그것은 환영주의의 문제와 즉물적 공간의 문제, 즉 회화적 흔적과 색으로 된 공간의 문제를 제거한다." 저드는 이렇게 설명하면서 이것이 "유럽 미술에서 온, 가장 못마땅한 유산들 중 하나를 제거하는 일"이라고 덧붙였다. 다른 문맥에서 저드는 이 유산이 "이전에 구축된 체계, 즉 선험적인 체계에 근거한" 합리주의 철학과 연관돼 있다고 기술했다. '삼차원'이 된 스텔라의 널빤지는 저드가 회화보다는 조각에 가깝다고 생각했음을 드러내듯 이제 "특수한 사물"이 됐다. 그러나 저드는 첨가되고 구성된 것이라는 이유로 회화가 아니라고 한 것과 동일한 이유로 조각도 아니라고 보았다. 스텔라의 정방형이나 도넛 혹은 V자형의 '널빤지'가 성취한 것은 단순히 '그 사물, 그 형태'라는 더할 수 없는 '단일성(unitariness)'이었다. 저드는 이것을 "부분 부분으로서가 아니라 한꺼번에 보이는" 뒤샹의 레디메이드와 비교했다.

작품의 경험보다는 이런 단일 형태를 강조하면 작품을 구성하는 요소들이 중요하지 않게 되는데, 이런 입장은 '선험적인 체계'에 대한 거부와 관계가 있다. 저드가 보기에 선험적인 체계란 작품의 구성 요소들 간에 균형을 만들어 내고 그것들 사이에 구성적 관계를 산출한다는 점에서, 그 요소들 사이에 필연적으로 위계를 설정하게 된다. 따라서 저드는 작품 내의 요소들을 급진적으로 환원시켜 모든 요소가 작품의 단일한 형태와 자명하게 연결된 것처럼 보이도록 만들었다. 그리고 이를 통해 구성을 중지시키려 했고, 더 나아가 선험적인 것의 또 다른 측면, 즉 작품 제작 이전의 의도가 작품 내부에 마치 핵심이나 근원처럼 자리 잡고 있다는 생각을 제거하려 했다. 따라서 환영주의를 근절한다는 것은 제작의 동기, 즉 제작된 사물이 담고 있거나 표현하는 존재 이유라는 관념을 제거하는 일에 다름 아니었다. 이것이 바로 모리스가 말한 "초월성과 영적인 가치, 영웅적인 스케일, 고뇌에 찬

2 • 로버트 모리스, (왼쪽에서 오른쪽으로) 「무제(탁자)」, 「무제(구석 빔)」, 「무제(바닥 빔)」, 「무제(구석 작품)」, 「무제(구름)」 1964년 12월~1965년 1월 그린 갤러리 설치 작업

결정 등에 대한 거부"의 의미였다. 이 말에는 저드의 '합리주의'와 추상 표현주의자들의 '숭고'가 모두 포함됐다. 모리스는 「조각에 대한 노트」에서 이와 동일한 반환영주의를 공표하면서, '게슈탈트' 개념을 사용해 단일성이라는 저드의 의도를 환기시켰다. 그 어떤 의도된 관념도 외형적인 형태나 게슈탈트 뒤에 놓여 있지 않다. 모리스는 이를 "우리는 게슈탈트의 게슈탈트를 추구하지 않는다."라고 표현했다.[2]

만약 관람자가 작품 속 깊숙이 파고 들어가 그 외형이 만들어지게 된 이유를 찾는 일이 더 이상 가능하지 않게 됐다면, 그 이유는 모리스가 설명한 것처럼, 그런 대상이 "작품에서 관계들을 없애고 대신 공간, 빛, 관람자의 시각장의 기능으로 만들기" 때문이었다. 이는 새로운 의미 모델이 형성되고 있음을 말하는 것이다. 즉 빛과 보는 이의 관점에 따라 지속적으로 변형되는 표면에 작품의 모든 것이 존재한다. 모리스는 다음과 같이 말했다. "심지어 형태처럼 가장 명백하고 불변의 특성조차도 늘 같은 것은 아니다. 왜냐하면 그 형태는 관람자가 작품에 대한 자신의 위치를 바꿈으로써 계속 변화하기 때문이다."

작가의 죽음

60년대 초중반 미술계 내부에는 기존 미학적 경험의 요소들을 대체할 수 있는 두 가지 의미 모델이 등장했다. 그중 하나는 비트겐슈타인의 후기 철학 저작들과 관련된 것으로서, 50년대 후반과 60년대 초반에 모든 단어의 의미는 그것의 '용법'에 달렸다고 주장했던 재스퍼 존스에 의해 이미 선포된 것이었다. 이 주장은 다음의 두 가지 결론을 이끌어 냈다. 첫째로 단어의 의미는 플라톤식의 천상의 이데아처럼 신성하고 절대적인 정의와 연결되는 것이 아니라, 그것을 적용하는 맥락 속에서 흐릿해지고 불분명해진다는 것이다. 둘째로는 우리가 말하는 단어는 그것을 말하기 전에 우리의 머릿속에 있던 의도("이것이 내가 의미했던 것이다.")에 의해 의미가 고정되는 것이 아니라, 다른 사람들과 단어를 교환하는 공적 공간 속에서 의미를 띠게 된다는 것이다. 작가가 아닌 이의 해석으로는 최초의 글 가운데 하나인 「ABC 미술」(1965)에서 바버

라 로즈는 미니멀리즘을 논하면서 비트겐슈타인의 언어 개념이 갖는 중요성을 강조했는데, 그 이유는 모리스와 저드의 작품이 관람자의 경험 맥락에 모든 것을 내맡기는 방식 때문이었다.

모리스는 이 맥락으로서의 의미라는 개념을 보충하기 위해 여러 전략을 사용했다. 그 하나의 전략으로 게슈탈트를 분리할 수 있는 부분들로 만들어, 설치 기간 내내 그 부분들의 배치를 '변경'함으로써 다른 형태를 갖도록 했다. 이런 방식을 통해 어떤 단일한 작품도 내재된 이데아로 고정되어 있거나 미리 주어진 형태를 지니고 있는 것으로 볼 수 없게 됐다. 또 다른 전략은 동일한 형태를 반복적으로 다르게 배치하는 것이었다. 모리스의 「세 개의 L자형 빔」[3]에서 거대한 L자형 구조물이 하나는 옆으로 바닥에 뉘어 있으며, 다른 것은 '똑바로 앉아' 있고, 세 번째 빔은 양 끝으로 아치형을 이루며 서 있다. 세 L자형 빔은 '같은' 것으로 보이지 않는다. 왜냐하면 중력의 당김이나 빛의 방출에 대한 감각이 각각의 실제 두께와 무게에 대한 우리의 경험에 영향을 끼치기 때문이다. 실재 공간의 효과란 바로 이 방식에 따라 각각의 형태가 다른 의미를 갖게 된다는 것을 의미한다.

메를로-퐁티의 『지각의 현상학』은 맥락으로서 의미, 보다 정확히 말하면 세계 속으로 신체를 담금(immersion)으로써 의미가 산출된다는, 의미의 두 번째 중요한 모델을 만들어 냈다. 이 모델은 모리스의 'L 자형 빔'이나 저드가 70년대 초에 제작 하기 시작한 합판 상자들에서 잘 드러나는데, 이들 작품은 움직이는 관람자의 시각적 궤적을 내재화하고, 그로 인해 더욱 더 적나라하게 그 궤적에 의존하는 듯하다.

'용법'으로서의 의미든 신체를 그 공간적 지평에 접속함으로써 얻어지는 의미든 이 두 가지 모델은 내면성이든 선험성이든 그런 관념이 의미 작용을 고정시킨다는 생각을 거부하는 동시에, 작가라는 전통적인 개념에 대한 포괄적 함축을 일소한다. 왜냐하면 이젠 작가 내부의

3 · 로버트 모리스, 「무제(세 개의 L자형 빔) Untitled(Three L-Beams)」, 1965~1966년
레오 카스텔리 갤러리 설치 작업

어떤 것, 예를 들면 작가의 의도나 느낌 같은 것이 작품의 의미를 보증하는 역할을 한다고 볼 수 없으며, 오히려 의미는 작품과 관람자가 맺는 공적 공간에서의 상호 교환에 의존한다고 받아들여지기 때문이다. 따라서 선험적인 것에 대한 저드의 거부, 그리고 고뇌에 찬 결정에 대한 모리스의 '아니오'가 이 모델을 받아들였다는 것은 그리 놀랍지 않다. 그리고 1968년경 차세대 미니멀리스트이자 비평가인 브라이언 오도허티(Brian O'Doherty, 1934~)가 롤랑 바르트의 의미심장한 제목의 글 「작가의 죽음」을 미국적 맥락 속으로 가지고 들어올 수밖에 없었다는 것 또한 우연은 아니었다.

미니멀리스트들의 다양한 작업을 통해 이런 '작가'의 축출이란 개념이 강화됐는데, 그 가운데 하나가 작품의 제작 방식을 탈개성화하는 것이었다. 모리스와 저드가 처음에 합판이나 플렉시글라스와 같은 규격화된 재료들을 사용했던 것과 마찬가지로, 미니멀리스트들도 제련소의 도움을 빌렸다. 1960년대 후반에 이처럼 다른 사람들이 작품 제작을 하는 일은 어느 때보다도 체계적으로 진행됐는데, 이와 같은 생산 방식은 '아우라'의 마지막 찌꺼기까지도 몰아내기 위한 하나의 수단으로 착안됐기 때문이었다. 이런 산업적인 제조 방식은 작품이 대량으로 제작될 수 있음을 보증하는 동시에, 극도로 탈개성화된 작품 제작 방식을 확보할 수 있게 했다. 복수로 제작된 작품들이기에, 어떤 것도 다른 것보다 '원본적'이라고 주장할 수 없게 됐다.

이 반(反)작가적 작업의 두 번째 방식은 단순히 규격화된 재료를 사용하는 것에서 더 나아가 레디메이드라는 극한까지 밀어붙여, 상점에서 구입한 단위들로 오브제를 만드는 것이었다. 댄 플래빈은 형광등을 가지고 이 방식을 따랐는데, 그는 형광등을 두 겹이나 세 겹, 혹은 네 겹으로 해서 '기념비' 연작(예를 들어, 「v. 타틀린을 위한 기념비 7」)을 제작했다. 칼 안드레는 〈기초적 구조〉전에 내화 벽돌을 121.92미터에 걸쳐 일렬로 늘어놓는 「레버(Lever)」라는 작품을 설치했다. 안드레가 벽돌과 금속판(종종 "양탄자"라 불린)으로 추구했던 바닥 조립물의 완전히 집합적인 성격을 고려할 때, 그의 작품은 '구성'이란 생각을 극단적인 방식으로 과시했고 저드가 그 구성 대신 제시한 것, 즉 "단지 하나 다음에 또 하나"에 불과한 조직의 한 사례를 보여 주었다.

"현재성은 은총이다."

1966년에 〈기초적 구조〉전이 미니멀리즘 작업 방식의 폭을 설정했다면, 이듬해 여름 《아트포럼》 특별호는 그 개념적인 야심을 구체화했다. 여기서 로버트 스미슨(Robert Smithson, 1938~1973)과 솔 르윗은 자신들의 작업 논리를 설명하면서 로버트 모리스 편에 합류했다. 그러나 이 '합류'는 동시에 미묘한 방식의 분리이기도 했다. 스미슨의 「공항 터미널 장소의 개발을 위하여」는 대지미술이라는 새로운 미술의 단계가 도래했음을 알리는 것이었고, 르윗의 「개념미술에 대한 논평」은 이와 같은 작업이 지닌 순열적이고 수열적인 본성을 강조하기 위한 것이었다. 그러나 이들의 관심은 점점 맹렬한 기세로 미니멀리즘을 위협하게 될 언어와 탈물질화된 '개념'과의 관계로 진행되고 있었다. 그러나 이 《아트포럼》 특집호에 실린 마이클 프리드의 「미술과 사물성」은 더욱더 맹렬

▲ 2007a ● 1935 ■ 1962c ◆ 1968b, 1970

하게 미니멀리즘에 대한 배후 공격에 착수했다. 여기서 프리드는 미니멀리즘을 부정적으로 보았지만, 미니멀리즘이 모더니즘 내에 하나의 분수령을 만들어 냈으며, 미니멀리즘 작가들이 생각하듯이 미술 작업을 위한 가장 기본적인 요소들마저 바꿨다는 점에서는 미니멀리즘의 성과를 인정했다.

프리드는 저드의 '특수한' 사물을 '즉물적' 사물로 다시 명명하면서, 그런 작품이 회화도 조각도 아닌, 그 둘 사이에 놓인 어떤 다른 종류의 범주에 속한 것으로서 스스로를 구성하고 있다는 저드의 견해에 동의했다. 그는 미니멀리즘 작품의 결정적인 효과가 주위의 환경에 가담하고 작품의 실존이 유지되는 실재 시간을 포함하는 것이라는 점, 즉 "단지 하나 다음에 또 다른 하나"라는 구조가 공간적일 뿐만 아니라 시간적인 것이라는 점에도 동의했다. 그러나 프리드가 그의 반대자들과 갈라지는 지점은 바로 이런 사물이 그 새로운 실재 공간 속에서 만들어 내는 **무대의 현전**, 즉 관람자에 대해 계속해서 어떤 효과를 생산하고 있는 배우 같다는 주장, 따라서 미니멀리즘의 경험은 본질적으로 연극적이라는 주장에서였다. 게다가 이 연극성이 작품을 그 주위 환경에 참여하게 해야 한다는 주장의 결과라면, 그것은 모더니즘의 논리가 이전에 근거를 두고 있던 예술의 특수한 매체들 사이의 구분을 붕괴시키려는 욕망과 논리적으로 연관되어 있다고 프리드는 역설했다. 왜냐하면 연극은 19세기 후반 리하르트 바그너에서 20세기의 에르빈 피스카토르에 이르기까지 혼합된 매체의 완성이자 모든 개별적인 예술들의 용광로로서, 혹은 바그너가 총체예술이라 불렀던 것으로서 받아들여져 왔기 때문이다.

▲ 그러나 프리드는 개별 예술들 **사이**의 경계의 붕괴는 다름 아닌 예술과 즉물적인 것, 혹은 예술과 일상적인 것 사이의 모든 구분이 완전히 제거됐음을 의미하는 것이라고 주장했다. 왜냐하면 예술은 단지 내 앞에 놓인 어떤 것의 기능이 아니라, 오히려 미학적 경험의 한 순간의 기능이기 때문이다. 즉 이런 미학적 경험의 순간은 실재의 공간이나 시간 속에서 일어나는 것이 아니라, 한 작품이 그 의미로 가득 채워지게 되는 계시의 순간이다. 이것은 마치 수학 방정식을 이해함으로써 수많은 수와 경우들이 일종의 무시간적 진리로 가득 차게 되는 상황과 비슷한 것이다. 이런 효과에 대해 프리드는 '현재성(presentness)'이란 용어를 제시했고, 그것을 즉물주의적 사물의 '현전(presence)'과 대립시켰다. 그리고 "현재성은 은총이다."라는 획기적인 선언으로 일상성에 대한 거부를 드러내면서 글을 끝맺었다. 이를 통해 그는 모리스의 전기톱이 일찍이 '아니오'라 외쳤던 대상인 그 초월성의 가능성에 호소했다.

1967년 《아트포럼》 특집호는 미니멀리즘이 어떤 문턱을 넘어섰음을 명확히 하고 있는 네 개의 입장을 모아 놓았던 것이다. 그 가운데 하나는 미니멀리즘이 조각이라는 특정한 매체에 종말을 고했다는 점에 대해 매우 당혹스러워했다. 실제로 프리드는 앤서니 카로의 작품을 저드나 모리스의 즉물적 작품에 대한 진정한 조각적 대안으로 제시했다. 그러나 모리스와 르윗, 스미슨은 미학적 실천의 지도 위에 새로 등장한 이 영역을 가능한 한 최대의 자유가 도래한 것이라며 환영했고 그

● 렇게 함으로써 이른바 '확장된 장'으로 들어갔다. RK

▲ 1945 ● 1970

모리스 메를로-퐁티

모리스 메를로-퐁티(Maurice Merleau-Ponty, 1908~1961)는 장-폴 사르트르, 시몬 드 보부아르와 함께 전후의 중요한 잡지인 《레 탕 모데른(Les Temps modernes)》을 창간했고, 1952년부터 콜레주 드 프랑스의 철학과장직을 맡았다. 그는 데카르트를 위시한 모든 관념론에 반대했다. 그의 비판은 의식이 세계와 조화롭게 연결되어 있다는 경험 모델에 대한 거부로부터 나온 것이었다. 그 경험 모델은 의식과 세계 사이의, 더 나아가 하나의 의식과 다른 의식 사이의 근원적인 불연속을 설명할 수 없는데, 그는 이 단절을 설명하지 않고서는 인간 주체를 파악할 수 없다고 주장했다.

빌헬름 쾰러의 게슈탈트 심리학의 영향을 받은 메를로-퐁티는 '지각 환경(perceptual milieu)'에 관심을 두고 '세계 내 존재(being-in-the-world)'라는 독특한 인간 형식을 설명하고자 했다. 그에 따르면 그 형식은 인간의 지각이 '조망적(perspectival)'이라는 한계를 지니고 있어서 시각 경험이 본성적으로 편파적이라는 점에 근거를 두고 있다. 그는 『지각의 현상학』(1945) 「신체」 장에서 '전대상적(preobjectile)'인 지각의 형식들을 다루면서, '추상적'이라 불려야만 될 봄(seeing)과 앎(knowing)의 형식을 설명했다. 메를로-퐁티의 저작은 마이클 프리드가 영국의 조각가 앤서니 카로에 대해 쓴 글에서 언급하면서부터 모더니즘 미술 담론에서 빈번하게 인용됐다. 예를 들어 프리드는 카로 작품의 이접적인 '통사론'이 갖는 특성을 기술하기 위해 메를로-퐁티의 「언어의 현상학에 대하여(On the Phenomenology of Language)」(1952)를 참조했다.

메를로-퐁티의 현상학은 의미를 향한 주체의 지향성의 중심에 (좌우가 대칭이고 수직 축이 있고 앞과 뒤가 있으며 뒤는 주체 자신에게는 비가시적인) 신체를 위치시킨다. 신체의 방향성에 의존하여 미학적 경험이 일어나게 하는 미술 작업들은 현상학적 분석과 특히 잘 맞는다. 앞서 언급했던 카로의 경우에 덧붙여 바넷 뉴먼과 리처드 세라의 작품 또한 그 중요한 예가 될 것이다.

더 읽을거리
마이클 프리드, 「미술과 사물성」, 『현대미술과 모더니즘론』, 이영준 옮김 (시각과 언어, 1997)
Gregory Battcock (ed.), *Minimal Art: A Critical Anthology* (New York: Dutton, 1968; and Berkeley and Los Angeles: University of California Press, 1995)
Francis Colpitt, *Minimal Art: The Critical Perspective* (Seattle: University of Washington Press, 1990)
Donald Judd, *Complete Writings: 1959–1975* (New York: New York University Press, 1975)
Rosalind Krauss, *Robert Morris: The Mind/Body Problem* (New York: Guggenheim Museum, 1994)
Robert Morris, *Continuous Project Altered Daily* (Cambridge, Mass.: MIT Press, 1993)

1966_a

마르셀 뒤샹이 필라델피아 미술관에 「주어진」 설치를 완성한다. 점점 커져 가던 젊은 미술가들에 대한 그의 영향력은 사후에 공개된 이 새로운 작품과 더불어 절정에 이른다.

1960–1969

60년대의 미학적 풍토의 특징을 파악하기 위한 하나의 방법(매우 효과적이기도 한)은 당시 뒤샹의 명성이 피카소의 명성을 얼마나 능가하고 있었는지에 주목하는 일이다. 피카소는 모더니즘의 마법사이자 입체주의와 콜라주 원칙의 위대한 창안자였다. 뿐만 아니라 끊임없이 다작을 하는 제작자였고, 다양한 회화 양식을 펼쳐 보임으로써 회화의 전통을 부활시켰으며, 꺼져 가는 판화 제작 공정에 불씨를 되살렸고, 전통 조각의 영역을 확장했다. 이와는 대조적으로 뒤샹은 1920년에 "회화 작업을 그만두었다." 그의 말에 따르면 체스를 두기 위한 것이었지만, 다른 한편으로는 로즈 셀라비(Rrose Sélavy)라는 가명으로 일련의 레디메이드를 내놓기 위한 것이었다. 피카소를 둘러싸고 쇄도했던 대중의 관심과 전시와 비평문들과는 달리, 1940년대 무렵 뉴욕에 거주하고 있었던 뒤샹은 초현실주의의 영향을 받은 잡지 《뷰(View)》가 1945년 그를 특집으로 다뤘던 때를 제외하고는, "조용하게 묻혀(serene obscurity)" 있었다.(뒤샹에 관한 최초의 논문은 1959년이 돼서야 출판된다.) 소박한 스파르타풍 아파트에서 살고 있던 그에게 예술계와의 접촉이라고는 망명해 온 초현실주의자 몇몇과 아방가르드 작곡가 존 케이지를 만나는 것이 고작이었다. 그러나 이것으로도 충분했음이 나중에 입증된다.

50년대 무렵, 우연에 관한 뒤샹의 생각에 매료됐던 존 케이지는 뒤샹이 당시 진행하고 있는 작업에 대해 그의 친구이자 화가인 로버트 라우센버그에게 알려 주었다. 라우센버그를 통해 재스퍼 존스 또한 뒤샹의 작업에 대해 들었을 테지만, 존스는 뒤샹에 대해 알기 이전에 자신의 첫 전시(1957)를 위한 작품들(신체 일부분의 주형물이 있는 '과녁' 연작과 '깃발' 연작)을 이미 제작했으며, 비평가들이 뒤샹의 작업에 '네오다다'라는 명칭을 붙이고 레디메이드로 규정하고 난 후에야, 자신과 라우센버그는 진지하게 그의 천재적 면모를 알게 됐다고 주장했다. 1959년경 그들은 필라델피아 미술관의 아렌스버그 컬렉션에 있는 쟁쟁한 뒤샹의 작품들(「큰 유리」를 포함하여)을 보면서 뒤샹을 만나게 된다. 그리고 1960년경 그들은 뒤샹이 「큰 유리」를 위해 공들여 만든 노트인 『녹색 상자』(1934)가 영역되어 출판되자 그것을 읽었다. 존스는 뒤샹의 작품을 수집하기 시작했는데, 거기에는 뒤샹이 50년대 제작하면서 한정판으로 제작한 주형물들이 포함되어 있었다.[2]

존스의 작품은 항상 뒤샹이라는 이름이 따라붙는 예술 생산의 두

가지 '패러다임', 즉 레디메이드와 '지표'(신체 일부분의 주형물뿐만 아니라 납화 매체와 같은 다양한 '고안물'의 사용, 혹은 회화적 표지를 자취의 한 형태로 강조하는 끈적한 물감용 고무 롤러의 사용에서 지표가 나타난다.)를 명백히 드러내고 있었지만, 중대한 세 번째 패러다임의 전조가 된 것은 바로 존스 자신이었다. 1960년 존스는 "뒤샹과 더불어 언어는 가장 강력한 것으로 등장하게 된다. …… 뒤샹의 「큰 유리」는 그가 작품을 시각적이거나 감각적인 것이 아닌, 하나의 지적 경험으로 사고하고 있음을 보여 준다." 라고 썼다.

팝쇼

작품 제작을 위한 이 세 개의 '패러다임' 혹은 모델은 60년대 초반 미국의 문맥에 확실히 정착했다. 레디메이드는 도처에 널려 있었고, 개념상 팝아트의 보호막을 형성했을 뿐만 아니라, 플럭서스의 작업에도 철저히 스며들었다. 지표는 존스의 작품에 계속해서 나타났고, 그를 뒤따라 로버트 모리스와 브루스 나우먼(Bruce Nauman, 1941~)이 제작한 신체 주형물에도 나타났다.[1] 또한 자신의 뇌파를 기록한 모리스의 작품 「자화상(EEG)」(1963)에서처럼, 지표는 커다란 네트워크를 이루는 '자취들'로 확산됐고, 덧붙여 플럭서스의 우연에 대한 강박에서도 발견된다. 뒤샹의 『녹색 상자』라는 선례를 따르는 것에서 시작한, 언어 모델은(예를 들어 모리스의 「카드 파일」에서 작품이란 그 발단과 실행을 알파벳 순으로 타이핑한 기록에 지나지 않는다.) 60년대 말 무렵에는 개념미술로 발전했다. 다시 말해 뒤샹과 비트겐슈타인의 언어에 대한 고찰이 결합됐던 개념미술에 이르러, 존스의 표현대로 "시각적이거나 감각적이지 않은 하나의 지적 경험으로서의 작품 개념"이 성립됐다.

이 세 가지 패러다임이 새로운 지위를 획득하면서 입체주의 콜라주 입지는 점점 더 약해졌다. 다시 말해 콜라주는 제2차 세계대전 이전에도 그것이 사용되었던 광고와 여타의 대중매체 형식들을 냉소적으로 와전한 언어에 지나지 않았다. 전후 시기 아방가르드가 콜라주를 실천할 수 있는 유일한 방법은 쓰레기의 이름으로, 즉 부정적인 방식으로 콜라주를 활용하는 변증법적인 역전을 통해서였다. 데콜라주 실천을 비롯해 라우센버그의 아상블라주나 아르망의 연작 '쓰레기통'에서와 같이, 작품은 의도적으로 보잘것없는 것으로 제시됐다. 그러나 뒤샹은 이런 자신의 '강력한 영향력'에 대해 지극히 뒤샹다

▲ 1907, 1911, 1912, 1921a, 1937a, 1944b ● 1918 ■ 1968b ◆ 1953, 1958, 1962d ▲ 1914, 1960c, 1962a, 1964b ● 1918, 1953 ■ 1958, 1968b ◆ 1960a

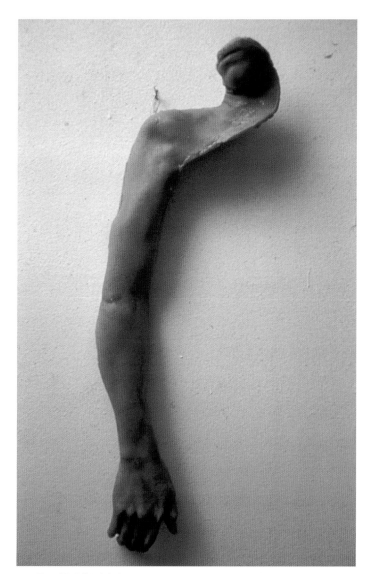

1 • 브루스 나우먼, 「손에서 입으로 From Hand to Mouth」, 1967년
헝겊 위에 왁스, 71.1×26.4×11.1cm

2 • 마르셀 뒤샹, 「여성용 무화과 잎 Feuille de vigne femelle」, 1950년
아연 도금된 석고, 9×14×12.5cm

운 방식으로 대응했다. 그는 지난 20년에 걸쳐 비밀리에 제작해 1960년에 완성한 작품 「주어진: 1. 폭포 2. 점등된 가스등」[3, 4]을 통해서 그러한 자신의 유리한 입지를 부인하고 전복했다. 뒤샹은 이 작품을 자신의 초기 작품을 집대성한 필라델피아 미술관의 아렌스버그 컬렉션 바로 옆에 설치하기로 계획했으며, 또한 이 새로운 작품을 자신이 죽은 다음 해인 1969년에 대중에게 공개되도록 할 생각이었다.

그때까지만 해도 뒤샹의 작품은 '개념적'인 것으로 이해되어 왔지만, 이 작품에서는 놀랍도록 사실주의적인 디오라마가 제시되고 있었고, 그 디오라마는 상상의 여지를 남기지 않는 하나의 에로틱한 노출
▲ 이었다. 또한 이제껏 그의 미술이 전통적인 기법으로부터 '탈숙련화 (deskilled)'된 레디메이드의 자동기술법으로 무게 중심을 옮기는 작업으로 여겨졌다면, 여기서는 오히려 수고스러운 노동을 요하는 숙련된 수작업이 개입되어 있다. 그리고 그의 미술은 사진을 구조적이고 절
● 차적인 요소로 활용함으로써 지표의 작용을 드러내 왔지만, 여기서 '사진적인 것'은 가장 천박한 형태로, 즉 가차 없이 시뮬라크라를 향한 충동으로서만 그 모습을 드러내며 복제물이 현실 그 자체를 대체

한다.

뒤샹 연구자들은 「그녀의 독신자들에게 발가벗겨진 신부, 조차도」(1915~1923)의 난해한 상상의 세계와 알레고리가 「주어진」에서는 일종의 지저분한 농담, 즉 핍쇼로 변질되는 것에 충격을 받았다. 다시 말해 그 핍쇼에서 관람자는 헛간 문에 뚫린 구멍을 통해 자기 쪽으로 다리를 벌리고 잔가지 더미 위에 누워 있는 누드를 들여다보게 된다. 또한 그녀의 뒤로 펼쳐진 풍경에는 「큰 유리」 '서문'의 알 수 없는 주인공들을 완전히 키치 방식으로 변형시킨 폭포와 점등된 가스등이 등장한다. 그러나 연구자들의 실망에도 불구하고 「주어진」은 그 자체로 새롭게 형성된, 그리고 1968년 이후로 줄곧 미술 작업에 명백한 영향을 끼치게 되는 하나의 패러다임이 됐다. 또한 「주어진」은 60년대 후반 널리 받아들여진 입장, 즉 아방가르드 실천의 패러다임은 모두 20세기 전반에 창안됐고, 전후 미술가들은 '네오'라는 딱지가 끈질기게 따라다니는 일련의 반복을 통해 그 패러다임을 재활용하는
▲ 수밖에 없다는 입장(이후 페터 뷔르거가 『아방가르드 이론』에서 거론한 것)과도 대치되는 것이었다. 이미 「주어진」이 미술관의 한 자리를 차지하게 된 이상, 그 작품은 반영구적인 제도적 문맥 내부로 진입함으로써 미학이 어떻게 작동되고 합법화되는지에 대한 가장 전적이고도 통렬한 비판을 구성하게 된다.

계몽주의의 한 기능인 미학적 경험이라는 것은 철저히 무사심한 어떤 것의 ('예술'이라 불릴 가치가 있는) 아름다움에 대한 판단 원칙에 근거하고 있다. 말하자면 아름다움은 대상의 유용성 또는 과학적 사실이나 개념과의 일치 여부와 같은 그 진리 내용에 구애받지 않음에도 불구하고, 그 아름다움에 대한 판단은 마치 모든 사람을 위한 '보편적 목소리'로 언명되는 듯하다. 임마누엘 칸트의 『판단력 비판』(1790)이 그런 경험을 이론화했다면, 19세기에 등장했던 대형 미술관들은 그 경험을 제도적인 것으로 만들었다. 이 위대한 미술 컬렉션의 방대한 창고는 미학적 경험을 일상생활의 영역으로부터 유리시킴으로써

▲ 1914, 1968b ● 1918 ▲ 1960a

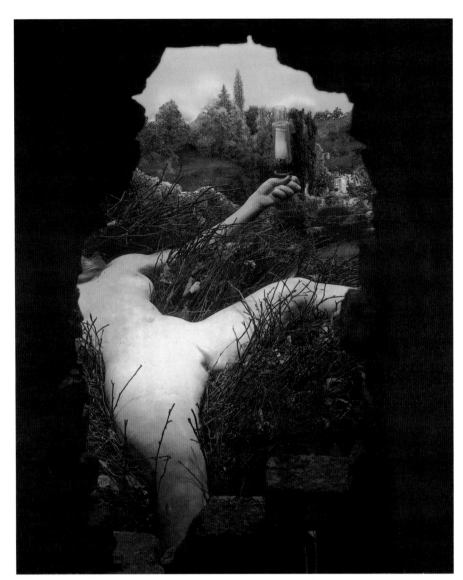

3 • 마르셀 뒤샹, 「주어진: 1. 폭포 2. 점등된 가스등 Etant Donnés: 1. La Chute d'eau 2. Le Gaz d'éclairage」, 1946~1966년 혼합 재료, 아상블라주, 242.5×117.8×124.5cm

미적 영역의 자율성(즉 유용성 혹은 지식의 수준에 무관한 '이해관계'로부터의 탈피)은 물론, 그 공공적 측면을 내세웠다. 다시 말해 미술관은 특수한 집단적 경험의 장소가 됐다. 또한 미술관에서 '보편적 목소리'는 작품 앞에 모인 관람자 공동체 안에서 시각화되며, 관람자 개개인은 그 작품이 모든 사람을 위한 것인 양 판단하게 됐다.

뒤샹의 「주어진」은 바로 그런 건물 내부에 놓여진다. 그러나 이 작품은 이 공간이 가지는 공유된 경험이라는 공공적 성격을 거스르며 뒤틀린 방식으로 감춰져 있다. 설치 전체에서 유일한 시각적 요소인 참나무 문에 뚫린 구멍을 통해서만 디오라마를 볼 수 있으므로, 그것은 한 번에 오직 한 명의 관람자에게만 자신의 모습을 드러낸다. 그리고 '미학적 무사심'의 초연한 태도를 취할 수 없는 그 관람자는 에로틱한 장면이 벌어지는 곳을 엿보려고 핍홀에 달라붙어 있는 동안, 뒤에서 자신을 보는 누군가(미술관 직원 혹은 전시실로 들어선 제3자)의 시선에 노출될 수밖에 없다는 사실을 통렬히 인식하게 된다. 이런 시각적 경험에는 언제나 '들킨(caught in the act)' 상태가 잠재되어 있으므로,

판단 대상과 연결되기 위해서는 그 시각적 경험을 하는 신체를 결코 초월할 수 없다. 아니면 도리어 그 신체는 스스로 하나의 대상, 즉 수치감에 노출된 하나의 육신으로 굳어진다.

한편 문 너머에 있는 스펙터클은 관람자의 이런 육화를 분명하게 드러내도록 고안됐다. 정확히 르네상스 원근법 모델을 따르고 있는 이 미장센은 벽돌 사이로 듬성듬성 뚫린 구멍 너머에 누드를 제시함으로써 원근법적 구성물을 들여다보는 평면은 마치 창문과 같다는 알베르티 개념을 패러디하고 있다. 더욱이 뒤샹의 핍홀은 시각의 원뿔(관람자의 눈에서 하나의 점이 되는 시점)이 정확히 투사의 피라미드('무한'에서 하나의 점이 되는 소실점)를 그대로 비추고 있다는 원근법의 기하학을 나름의 방식으로 재편성한다. 다시 말해 그의 핍홀들은 구멍의 반사 쌍을 이루는 시점을 핍홀들 바로 맞은편에 장치했다. 즉 시점을 잔가지로 된 침상 위에 사지를 쫙 벌리고 드러누운 누드의 다리 사이에 있는 지점에 놓이도록 했다. 프랑스 철학자 장-프랑수아 리오타르는 뒤샹의 변형 체계에 대한 글에서 대략 "보고 있는 그는 여성의 음부

▲ 1984b

이다."를 의미하는 "Con celui qui voit"와 같은 언어유희 안에서 양극의 시점과 소실점이 반사쌍을 이루는 신체의 구멍들로 함몰되고 있음을 주목한 바 있다.

들킨

계몽주의의 부산물로서 '모더니즘 회화'의 입장은 다른 감각들로부터 시각을 특권화함으로써 시각예술의 특수성을 이해하도록 강요하며(예를 들어 시각은 공간적인 반면, 청각은 시간적이다.) 예술의 자율성이라는 개념, 그리고 그 무사심성을 순수하게 시각적인 것의 가능성에 연결시켜 ▲ 왔다. 이렇게 신체에서 유리된 '시각성(opticality)'을 통해, 즉 운동 감각적이거나 조각적인 것과 관련된 어떤 감각도 회피하는 대신 오로지 시각에만 초점을 맞춤으로써 회화는 다른 예술과 구분되는 고유성을 인식하게 된다. 이때 시각성은 르네상스의 도식에서와 같이 시점이 정확히 순수한 광점으로 환원된다는 환상, 그리고 그럼으로써 시점은 모든 신체적 경험에서 이탈된다는 환상을 미학을 통해 보증한다.

'시각성'이 '무사심성'의 척도였고, 또한 기념비적 크기로 자신을 드러내는 색면회화의 바로 그 크기가 그것을 바라보는 집합적 장소를 보증하는 것이었다면, 「주어진」은 관람자를 두 번 이상 세속화시킴으로써 이런 무사심성의 보증을 무효화한다. 이론적으로 유리한 고지를 점했던 르네상스적 도식의 지위가 관음증자의 에로틱한 시선으로 불확실한 것이 되면서, 미술관이란 공간은 여러 이해관계들이 얽혀

4 · 마르셀 뒤샹, 「주어진: 1. 폭포 2. 점등된 가스등 Etant Donnés: 1. La Chute d'eau 2. Le Gaz d'éclairage」, 1946~1966년 혼합 재료, 아상블라주, 242.5×117.8×124.5cm

있는 미로가 되기 때문이다. 다시 말해 그 이해관계 중 일부는 구멍을 들여다보는 것을 보게 됨으로써 그들을 배제시키는 힘을 얻게 될 것이다.

▲ 롤랑 바르트가 강조했듯이, 계몽주의는 부르주아 권력을 공고히 하기 위해 권력을 하나의 역사적 사실로 사라지도록 하는 대신 자연의 질서로 재등장시킴으로써 '보편적인 것'이라는 개념을 이론화했다. 바르트가 『글쓰기의 영도(Writing Degree Zero)』에서 말하듯, "고전 미술은 스스로 하나의 언어라는 감각을 가질 수 없었는데, 그것은 언어 **자체**였기 때문이다. 다른 말로 하자면 그것은 투명한 것이고, 흐르는 것이며, 어떠한 침전물도 남기지 않는다. 그것은 보편적 정신, 그리고 실체도 책임도 지니지 않는 장식적 기호를 이상적으로 결합시켰다."

이런 '보편성'의 가면을 벗겨 내고 그것을 역사적이고 우연한 것으로 노출시키는 행위는 모더니즘 역사를 통해 다양한 방식으로 이뤄져 왔다. 유화 매체를 부자연스러운 것으로 만들었던 콜라주로부터, 예술 조건의 관습적·사회적 측면을 주장했던 레디메이드에 이르기까지 말이다. 그러나 「주어진」은 1917년 앵데팡당 전시에 뒤샹이 출품
● 했던 「샘(Fountain)」을 둘러싼 사회적 틀(공인된 전시 장소, 그것을 판단하고 수용하는 과정에 있어서의 합법화 문화)이 실제로는 작품이 예술**로서** '되는' 것임을 노출시켰던 그 소변기에서 한 발짝 더 나아가고 있다. 왜냐하면 「주어진」은 미술관(탈육화된 무사심성이라는 가치의 공적인 수호자)의 핵심에 자리잡음으로써 미학 체계의 단층선을 따라 자신의 논리를 펴붓는 동시에, 그 체계를 조건 짓는 틀이 그저 '기이한' 것에 지나지 않는다는 사실을 부각시키기 때문이다.

미술의 장소로서의 미술관에 초점을 두는 '제도 비판'은 벨기에의
■ 마르셀 브로타스의 작품에서 파리의 다니엘 뷔랭 그리고 미국의 마이클 애셔와 한스 하케의 작업에 이르기까지 다양하다. 미학적 체계의 제도적 틀에 대한 이런 주목은 파리의 1968년 5월 혁명에 기여했
◆ 던 상황주의자에서 미셸 푸코와 자크 데리다와 같은 저술가들의 저작에서 후기구조주의적으로 이론화됐던 '담론'의 조건에 이르기까지 다양한 원천들에 의해 활성화돼 왔다. 그러나 「주어진」은 스스로 미술관이라는 바로 그 요새 안에 놓임으로써 미학적 패러다임의 폐부를 찌르고, 비판하며, 탈신비화하고, 해체시켰다.　RK

더 읽을거리

Marcel Duchamp, *Manual of Instruction for Etant Donnés: (1) La Chute d'eau (2) Le Gaz d'éclairage* (Philadelphia: Philadelphia Museum of Art, 1987)
Rosalind Krauss, *The Optical Unconscious* (Cambridge, Mass.: MIT Press, 1993)
Jean-François Lyotard, *Duchamp's TRANS/formers* (Venice, California: Lapis Press, 1990)
T. J. Demos, *The Exiles of Marcel Duchamp* (Cambridge, Mass.: MIT Press, 2007)

▲ 1960b

▲ 서론 3　　● 1914　　■ 1970, 1971, 1972a, 1972b　　◆ 서론 4

〈기이한 추상〉전이 뉴욕에서 열린다. 여기서 루이즈 부르주아, 에바 헤세, 구사마 야요이 등의 작품이 미니멀리즘 조각 언어에 대한 표현적인 대안을 제시한다.

파리의 중산층 가정에서 태어난 루이즈 부르주아(Louise Bourgeois, 1911~2010)는 어렸을 때부터 태피스트리를 복원하는 가업을 도왔다. 손상된 형상들을 수선하는 이 일은 어쩌면 어린 부르주아의 인격 형성에 영향을 끼쳤을지도 모른다. 왜냐하면 이후 그녀의 미술은 손상과 수선을 연상시키는 것들 사이에서 오가기 때문이다. 그녀의 설명에 따르면 이 양가성의 핵심에는 집에 정부를 들임으로써 가정을 깨뜨린, 여자를 밝히는 그녀의 아버지가 있었다. 수십 년이 지나 부르주아는 「아버지의 파멸(The Destruction of the Father)」(1974)이라는 직설적 제목의 작품으로 복수를 하게 되지만, 그녀도 처음에는 미술 학교로, 페르낭 레제의 작업실로 도망치기만 했었다. 1938년에 부르주아는 미국의 미술사학자인 로버트 골드워터(Robert Goldwater, 1907~1973)와 결혼해 함께 뉴욕으로 이주했다.(그의 『현대미술의 원시주의(Primitivism in Modern Art)』는 오랫동안 그 분야에서 일종의 교과서였고, 부르주아 또한 이 책의 영향을 받았을 것이다.)

부친 살해

그녀의 초기 작품은 「여성–집(Femmes–Maisons)」(1945~1947)과 같이 초현실주의의 영향을 받은 드로잉이었는데, 여기서 부르주아는 여성의 누드를 종종 위험에 노출되고 침범당한 은신처로 표현했다. 40년대 후반에 그녀는 '토템'이라 불리는 나무나 청동으로 된 반추상의 기둥들과 같은 조각을 제작하기 시작했는데, 이것들은 여전히 뉴욕에서 유행하던 후기 초현실주의와 관련되었다. 그녀 특유의 양식은 60년대 초에 들어서야 나타나기 시작했다. 당시 부르주아는 석고, 라텍스, 직물 등으로 신체의 부분들을 연상시키는 추상적 형상을 만들었다. 대개의 경우 강렬한 환상이나 공격적인 충동에 의해 만들어진 듯 보이는 이 신체의 부분들은 정신분석학자들이 '부분–대상'이라 부르는 것, 즉 충동에 의해 도려낸 가슴처럼 특별한 대상으로서의 신체 부분들을 암시한다. 초기의 예로 들 수 있는 「초상(Portrait)」(1963)은 벽에서 떨어져 나온 갈색을 띤 끈적끈적한 라텍스 덩어리로서, 마치 잘려서 몸 밖으로 노출된 내장처럼 보였고, 스스로를 안팎이 뒤집힌 신체로 묘사한 환상 속의 초상처럼 보였다. 1966년 피시바흐 갤러리의 〈기이한 추상(Eccentric Abstraction)〉전에 이 작품을 포함시킨 비평가 루시 리파드(Lucy Lippard)는 이를 두고 '매혹'과 '반감'을 동시에 산출하는 양

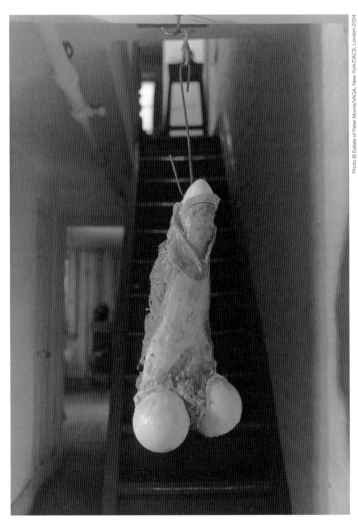

1 • 루이즈 부르주아, 「소녀 La Fillette」, 1968년 석고 위에 라텍스 수지, 59.7×26.7×19.7cm

가적인 '신체–에고'라고 했다. 같은 해 부르주아는 「응시(Le Regard)」를 제작했다. 이후 페미니즘 미술의 중심이 되는 이 주제는 뒤샹의 마지막 작품인 「주어진」을 제외하고 당시 별로 다뤄지지 않았다. 「응시」는 거친 삼베에 라텍스를 덮어 만든 둥그스름한 입술 모양의 물체로서, 초현실주의자들이 성기–눈(l'oeil–sexe)이라 부른 눈과 생식기(여성의 질을 애매하게 표현한다.)의 결합물이다. 이 생식기–눈은 가느다랗게 벌어져 있어 울퉁불퉁한 내부가 드러나기 때문에 상처와 입을 둘 다 연상시키며, 마치 입을 통해서만 세계를 '보는' 갓난아기의 눈처럼 보이기도

2 • 루이즈 부르주아, 「아버지의 파멸 The Destruction of the Father」, 1974년 석고, 고무, 나무, 직물, 붉은색 빛, 237.8×362.3×248.6cm

한다. 이런 점에서 「응시」는 상처받기 쉬움과 공격성을 동시에 암시하는데, 이 양가적인 것의 병존은 부르주아 작품 대부분의 전형을 이룬다. 미술사학자 미뇽 닉슨이 시사했듯이, 「응시」는 성기-눈이라는 모티프를 여성 주체의 입장에서 재가공함으로써 초현실주의자들의 '남근적 응시'를 난처하게 만드는 방식을 취한다.

부르주아는 「소녀」[1]에서 이번에는 성적 물신숭배의 대상으로서 초현실주의적 오브제를 또다시 비튼다. 「소녀」는 석고 위에 라텍스를 덮어 제작한 음란한 남근 형상의 물체로서, 또 하나의 '기분 나쁜 오브제'에 해당한다. 이 용어는 초현실주의적 오브제의 뛰어난 제작자
▲ 인 알베르토 자코메티의 용어로서, 그의 오브제들처럼 「소녀」도 서로 대립되는 감정을 동시에 불러일으킨다. 철사줄로 걸려 있을 때(주로 이렇게 전시된다.)는 증오의 대상, 즉 거세된 생식기처럼 보인다. 그러나 (로버트 매플소프(Robert Mapplethorpe)의 유명한 사진에서 부르주아가 안고 있는 것처럼) 품에 안겨 있을 때에는 사랑의 대상, 즉 어머니 품에 안긴 아이로 보인다.(우리는 그 '머리' 쪽에 눈과 입이 있다고 상상해 볼 수 있다.) 여성은 남근의 결핍을 아이의 획득으로 보상받으려 한다고 프로이트는 말했다. 그러
● 나 이 「소녀」는 단순한 물신숭배의 대상이거나 남근-대체물이 아니라, 오히려 그 자체로 하나의 인격체이다. 이렇게 볼 때 「소녀」는 대담한 제스처가 된다. 즉 「응시」가 남성적 응시에 대한 페미니즘적 패러

디라면, 「소녀」는 상징적인 남근에 대한 페미니즘적 차용이다.

60년대 후반에 부르주아는 페미니즘에 관심을 갖고 있었다. 그리고 1973년 남편이 죽은 후 과거의 외상을 페미니즘의 관점에 따라 직면하기 시작했다. 그 결과 가운데 하나가 「아버지의 파멸」[2]이다. 부르주아는 60년대 들어 이미 과거에 작업했던 「여성-집」 이미지를 "은신처(lair)", 즉 "도피하기 위해 들어갈 수 있는 보호된 장소"라는 새로운 환경 작업으로 발전시켰다. 그녀는 비록 "은신처가 덫은 아니지만, 덫에 걸린다는 공포는 이내 다른 사람을 덫을 놓아 잡으려는 욕망이 된다."고 말한다. 이런 점에서 「아버지의 파멸」은 그녀의 최종적인 은신처일지 모른다. 왜냐하면 여기서는 보호가 공격으로 변하고, 사냥감이 사냥꾼으로 되기 때문이다. 석고, 라텍스, 나무, 직물로 만들어진 이 거대한 동굴은 천장과 바닥, 식탁에서 불거져 나온 젖가슴, 성기, 치아를 연상시키는 형상들로 구성돼 있다. 동굴이자 신체이자 방이기도 한 「아버지의 파멸」은 정신분석학자 멜라니 클라인의 분석처럼, 때때로 아이들이 상상하는 종류의 환상적(phantasmatic) 실내이다. 부르주아에게 이 작품은 일종의 은신처로서, 이곳에서의 '저녁식사'(이 작품의 또 다른 제목)는 어느새 제사로 변하고, 게걸스레 먹어치워야 할 '토템'은 갑작스레 아버지가 된다. 그녀는 부친 살해라는 이 환상을 다음과 같이 서술했다.

3 · 구사마 야요이, 「무한 거울방 – 남근 밭 Infinity Mirror Room – Phalli's Field」, 1965년
솜을 채워 재봉한 천, 거울 달린 합판, 가변 크기

기본적으로 이것은 하나의 식탁이다. 그런데 거들먹거리며 앉아 있는 아버지가 그 끔찍하고 무시무시한 저녁 식사를 주재한다. 그러면 다른 사람들, 그러니까 어머니와 아이들은 무얼 할 수 있겠는가? 그들은 침묵하며 앉는다. 물론 어머니는 독재자인 자신의 남편을 만족시키려 하지만, 아이들은 분노로 가득 차 있다. 남동생과 언니, 나를 포함한 세 명, 그리고 전쟁 중에 아버지를 잃어 우리 부모님이 입양한 다른 두 아이. 우리는 이렇게 다섯이었다. 아버지는 우리를 쳐다보면서 신경질을 부렸고, 우리에게 자신이 얼마나 위대한 사람인지를 설명하곤 했다. 그래서 우린 격분했고 그를 잡아 테이블로 내던져 버렸다. 그리고 그의 사지를 잘라 계속해서 먹었다.

강박적인 반복

구사마 야요이(草間彌生, 1929~)는 다른 방향에서 가부장제 사회의 은신처에 다가갔다. 구사마는 부르주아식으로 남근을 포획한 것이 아니라 그것을 번식시킴으로써 조롱했고, "터트림/팝아트로 만듦(pop)"으로써 부풀려 나갔다. 일본에서 태어난 그녀는 1957년에 뉴욕으로 건너왔고, 1959년에 이미 자신의 「무한 그물(Infinity Nets)」 다섯 점을 전시한다. 이 작품들은 거미줄 모양으로 뒤덮인 거대한 흰색 캔 ▲ 버스(폭이 9.14미터)로서, 잭슨 폴록의 뿌리기 회화만이 아니라 모노크롬 작업에 대한 새로운 관심을 반영한 것이었다. 2년 후에 그녀의 모티프들은 보다 물질적이고 독특한 것이 됐다. 뉴욕현대미술관의 아 ● 상블라주 전시로부터 영감을 받은 구사마는 1961년 가을에 「집적 (Accumulations)」을 제작하기 시작했다. 이 작품은 대부분 거리에서 구할 수 있는 가정용품들(팔걸이의자, 코트, 사다리, 유모차)을 솜을 채운 작은

자루들로 뒤집어씌우고 흰색으로 칠한 것이었다. 도널드 저드는 1964년에 쓴 비평문에서 이 작품의 "핵심은 강박적인 반복이다."라고 간명하게 언급했다. 그러나 여기서의 반복은 규칙적인 미니멀리즘 단위들이나 팝아트의 수열적인 이미지가 아니라, 그 둘의 이상야릇한 혼성물, 즉 남근 형상의 작물들로 꽉 찬 밭을 만들어 냈다. 구사마는 곧 이 방식을 남근 모양의 사물들로 가득한 환경 작업을 제작하는데 사용했다. 「집성물: 천 대의 보트(Aggregation: One Thousand Boats)」(1964년 12월)에서 그녀는 전시장 한가운데 노 젓는 배를 갖다 놓고, 외계의 식물처럼 생긴 남근 형상의 돌기체들로 그 배를 가득 채웠다. 이 배를 찍은 커다란 사진들이 벽에 붙어 있었는데, 그것들이 모여 남근 형상의 윤곽을 만들었고 언제나 그러했듯(이번에는 누드로) 구사마는 이를 배경으로 포즈를 취했다.

남근 형상의 반복은 단순히 그 모양을 패러디했을 뿐만 아니라 그 수직적인 형상을 다른 남근들로 된 수평적 배경 속에 흩어지게 했다. 구사마는 형상과 배경의 경계를 무너뜨리는 위장에 대한 관심이 있어 붉은색 물방울무늬를 사용하게 되었다. 때로는 이 무늬가 독자적으로 사용됐고, 때로는 남근 형상의 물체와 함께 사용됐는데, 여기에도 대상들을 탈분화(dedifferentiate)하고 환경을 전체화하려는 구사마의 충동이 명백하게 드러나 있었다. 형상과 배경의 구분을 없애는 일은 거울을 사용함으로써 더욱 강화된다. 그 첫 번째 예는 「무한 거울방 – 남근 밭」[3]으로, 여기서 남근 형상의 물체, 물방울무늬, 그리고 여느 사진에서처럼 (대개는 몸에 짝 달라붙는 붉은색 옷을 입은) 그녀의 신체가 무한하게 반복된다. "우리는 물방울무늬를 통해 우리 자신을 잊어버려야 한다." 그녀는 자신의 주체성에 대한 문제가 마치 이렇게 구별하지 못하게 하는 충동에 달려 있는 듯이 말했다. 이후 그녀의 환경 작업은 더욱 착란적인 팝이 됐는데, 대개 빛과 소리로 채워졌으며 사이키델릭 문화가 실험되기도 했다. 이런 점에서 비평가들은 그녀의 노출증적인 태도에 대해 판에 박힌 비판을 해 댔다. 그러나 역설적인 점은 그녀 작품의 자기 노출이 한편으로는 자신을 제물로 바치는 자기희생의 연극으로 보일 수 있다는 점이다. 이는 아마도 그녀의 정신분열증 때문인 듯하다. 구사마는 10대 이후로 주기적으로 환각 경험을 호소해 왔으며, 1972년에는 일본에 돌아가 정신 요양 시설에 들어가기도 했다.(그럼에도 불구하고 작품 활동을 계속했다.)

기이한 추상

에바 헤세(Eva Hesse, 1936~1970)의 조각은 부르주아의 조각처럼 단정적이거나 구사마의 경우처럼 산만하지도 않다. 그러나 그녀의 조각은 형식적인 면에서 더 혁신적이었고, 뇌종양으로 서른넷이란 이른 나이에 사망했음에도 불구하고 미술사적으로 더 영향력이 있었다. 그것은 부분적으로 그녀의 조각에 신체(정확히 말하면 신체가 접촉하는 물질적인 대상들로 이뤄진 세계 전체)를 상상하게 만드는 지시적인 측면 대신 환상이나 욕망, 충동에 의해 관람자를 불안하게 만드는 힘이 있기 때문이다. 그러나 그 상대적인 추상성을 보충하기 위해서인지 그녀의 작업은 주로 그녀의 파란만장한 생애(유대인인 그녀의 가족은 나치에게 내몰렸으며, 그녀의 어

4 • 에바 헤세, 「우연 Contingent」, 1969년
유리섬유와 폴리에스터 수지, 무명 천 위에 라텍스, 여덟 개의 단위체들, 각각 289.6~426.7×91.4~121.9cm

5 • 에바 헤세, 「되풀이 Ingeminate」, 1965년 에나멜 페인트, 선, 수술용 호스로 연결된 혼응지로
감싼 두 개의 풍선, 풍선 각각 55.9×11.4, 호스 길이 365.8cm

머니는 자살했다.) 그리고/또는 여성성 그 자체(안나 C. 셰이브(Anna C. Chave)
의 말을 따르면 "넌더리나고 비참한 고통을 대물림한다는 것")와 관련하여 논의됐
다. 이런 방식으로 셰이브 같은 비평가들은 헤세가 환기시키는 신체
를 특별히 여성적인 것으로 보았는데, 이는 초기 페미니스트들이 자
궁이나 상처와 같은 개념을 통해 본질적인 여성성을 확인하려는 시
도 같은 것으로 본 것이다. 그러나 앤 와그너 같은 비평가들은 이런
설명을 "여성 조건에 대한 병리학적 해석의 한 징후"라고 비판하면서,
이 형상들을 성적 차이에 대한 그와 같은 표지들을 파괴하는 것으로
읽었다. 여기서 형상들은 안정적인 여성적 '신체-에고'이기보다는 상
충하는 충동들과 부분-대상들의 준(準)유아적 조합물이었다. 그 어
느 쪽이든 라텍스, 유리섬유, 삼베로 된 헤세의 구축물들은 신체를
극단적인 방식으로 연상시킨다. 예를 들어 「연결(Connection)」(1969)에
서는 가죽이 벗겨져 공포 상태에 있는 것처럼 보이는가 하면, 「우연」
[4]에서는 우아하게 베일로 가려져 있는 것처럼 보인다.

〈기이한 추상〉전에 포함된 또 하나의 작품은 「되풀이」[5]이다. 여기
서 두개의 커다란 튜브 형상은 각각 검은색 줄로 감싸인 채 서로 연
결돼 있다. 당시 리파드는 이 작품의 제목이 두 개로 만들기, 반복을
통해 강조하기 등 특정한 처리 방식을 함축하고 있음을 지적했다. 그
후 미뇽 닉슨은 이 제목이 수정시키기, 발아시키기, 씨뿌리기 등과 같
이 성생물학적 측면을 연상시킨다는 사실에 주목했는데, 이 용어들
은 그 오브제와 관습적인 젠더 이미지 사이의 애매한 관계를 강조한

것이었다. 정확히 무엇을 위해 둘이 되고 또 묶이는가? 닉슨은 이에
대해 "남근을 둘로 만들고 다시 묶는 일은 남근을 놀려 먹는 농담이
다. 그러나 이것은 또한 남근을 가슴과, 그리고 가슴을 고환과 뒤섞
어 버리는 것이고, 따라서 신체를 가까이 끌어당기기도 하고 이탈시
키기도 하는 동일시의 소용돌이를 시작하는 것이다. 곧 그 환상성은
더욱 깊어진다."라고 썼다. 헤세는 형태를 뒤섞고, 관람자에게 양가적
흥미를 노골적으로 불러일으키는 것을 즐긴다. 이는 카메라 앞에서
자신의 작품들과 함께 그녀가 취하는 장난스러운 포즈로도 알 수 있
다.(이것은 부르주아와 구사마에게도 해당되며, 세 명의 미술가가 공통적으로 취하는 수
행적인 전략이다.) 또한 헤세는 즐겨 신체적인 것, 심지어는 내장의 연상
▲ 물을 고집하는 그녀의 전략을 통해 포스트미니멀리즘의 미학적 영역
● 을 교란시키고, 더 나아가 부분-대상을 닮은 오브제로 미니멀리즘의
미학적 영역마저 붕괴시켰다. 리파드가 일찍이 보았듯이, 헤세의 미술
은 "딱딱함/말랑말랑함, 거침/부드러움, 정확성/우연, 기하 형태/자유
형태, 억셈/유약함, '자연적' 표면/'산업적' 구축물과 같이 물리적이고
형식적인 속성에서 서로 모순된 특성들의 대립"을 연출한다. 「우연」은
이 모든 대립들과 또 다른 대립들(떨어짐과 떠다님, 중력과 초월성 등)을 가지
고 유희하는데, 이는 그 대립들을 불안정하게 하고, 집요할 만큼 물질
적이면서 동시에 은유적으로 만든다.

그렇다면 이들 작품에서 결정적인 요소는 "당시 미술 언어들이 지
닌 명백한 내향성(inwardness)"(와그너)이다. 즉 엮고 걸고 분산시키는
포스트미니멀리즘의 전략들뿐만 아니라, 그리드와 큐브 같은 미니멀
리즘의 형태들 또한 그러하다. 헤세는 이 내향성을 사용해 당시의 미
술 언어들을 효과적으로 변형시켰다. 다시 말하면, 끈적한 육체의 연
상물들을 이들 언어가 지닌 명료한 개념적인 전제들 속으로 가져갔
다. 동시에 이 언어는 작품을 "순수하게 개인적인 의미의 영역"에서
멀어지게 만들었다. 와그너는 "이 조각은 몸체 그 자체로는 즉물적이
지만, 동시에 즉물성이라는 관념 자체를 파열시킨다. 그것은 반복
과 변형의 구조를 지닌 언어와 같은 특성들을 고집하지만, 동시에 그
특성들을 신체적인 세계를 연상시키는 데 사용했다. 그 조각은 구조
(structure)와 지시(reference)가 상호 교차하는 지점 어딘가에 놓여 있
다." 이것이 바로 '기이한 추상'이다. 그리고 당시 어떤 미술에서도 주
지 못했던 이런 감동은 오늘날까지도 지속되고 있다.　　HF

더 읽을거리

Louise Bourgeois, *The Destruction of the Father, The Reconstruction of the Father: Writings
and Interviews, 1923–1997* (Cambridge, Mass.: MIT Press, 1998)

Lucy R. Lippard, *Changing: Essays in Art Criticism* (New York: Dutton, 1971)

Mignon Nixon, "Posing the Phallus," *October*, no. 92, Spring 2000

Elisabeth Sussman (ed.), *Eva Hesse* (San Francisco: San Francisco Museum of Modern Art, 2002)

Anne M. Wagner, *Three Artists (Three Women): Georgia O'Keeffe, Lee Krasner, Eva Hesse*
(Berkeley and Los Angeles: University of California Press, 1997)

Catherine de Zegher (ed.), *Inside the Visible* (Cambridge, Mass.: MIT Press, 1996)

Lynne Zelevansky et al., *Love Forever—Yayoi Kusama, 1958–68* (Los Angeles: Los Angeles
County Museum of Art, 1998)

▲ 1969　　● 1965

1967ₐ

「뉴저지 퍼세이익 기념비로의 여행」을 발표한 로버트 스미슨이 60년대 후반 미술 작업의 개념으로서 '엔트로피'를 제시한다.

로버트 스미슨은 초기에 발표한 글 「엔트로피와 새로운 기념비」(1966)
▲에서 도널드 저드가 쓴 로이 리히텐슈타인 전시평 중에서 한 구절을 인용해 "재미없고 무미건조한 많은 시각적인 것들"에 대해 쓰겠다고 밝혔다. 그것들은 "대부분의 상가 건물, 식민지풍의 새 상점, 현관, 집, 옷, 알루미늄 판과 가죽 질감을 흉내 낸 플라스틱, 포마이카 같은 나무, 비행기나 잡화점 내부의 근사하고 현대적인 장식 문양 같은 것들"이라면서 다음과 같이 덧붙였다.

　줄지어 놓여 있는 상품은 소비자의 망각 속으로 빠져든다. 이렇게 우울하고 복잡한 내부는 활기 없고 지루한 것에 대한 새로운 의식을 미술에 제공한다. 이 활기 없음과 지루함이 오히려 천부적인 재능을 가진 많은 미술가에게 영감을 준다.

● 곧이어 스미슨은 로버트 모리스, 댄 플래빈, 저드 등의 작업을 "과잉-단조로움(hyper-prosaism)" 개념을 통해 분석하며, 미니멀리즘에 대한 이른 시기의 탁월한 평론을 내놓는다.
　저드가 리히텐슈타인의 최초의 지지자들 가운데 한 명이었다는 사실은 놀랍게 보일 수도 있지만(리히텐슈타인에 대한 그의 글들은 아마도 워홀을
■ 두고 이후에 전개되는, 팝아트를 '허상적(simulacral)'이라 해석하는 방식과 벌인 최초의 대결일 것이다.) 이것은 미니멀리즘 미술이 대개는 초기 기하학적 추상미술의 단순한 연장으로 잘못 이해되는 탓이다. 그리고 아직 20대였던 스미슨이 팝아트와 미니멀리즘 미술 사이의 연속성을 파악할 수 있었던 것은 그가 구조주의 인류학과 문학 비평에 정통했기 때문이다. 그는 이런 논의들을 통해 양식적 대립 너머에 놓여 있는 설명 모델을 발견했던 것이다.

역전된 폐허
스미슨의 글 제목이 암시하는 것처럼 그 모델은 엔트로피 법칙이었다. 그것은 스미슨의 모든 미술 작업을 지배했고, 그와 관련된 모든 글들에서 그가 돌아가려 했던 개념이었다.(그가 죽기 몇 달 전에 한 마지막 인터뷰의 제목은 「가시화된 엔트로피(Entropy Made Visible)」였다.) 19세기에 열역학 분야에서 체계화된 엔트로피 법칙에 따르면, 주어진 모든 계통 내에서 에너지의 소멸을 피할 수 없으며, 유기적인 모든 구조는 소멸하여

결국 무질서와 미분화의 상태로 되어 버린다. 엔트로피 법칙이 주장하는 바는 모든 종류의 위계적인 질서들이 최종적으로는 동일한 것으로 내파될 수밖에 없다는 사실이다. 엔트로피에 대해 스미슨이 든 예는 과학자들이 처음에 든 물의 온도 예와 유사하다. "한쪽에는 검은 모래, 다른 쪽엔 흰 모래로 반반씩 나눠진 모래 상자를 떠올려 보라. 아이를 데려다 상자 안을 시계 방향으로 수백 번 뛰어다니게 하는데, 모래가 뒤섞여 회색으로 변하기 시작할 때까지 계속한다. 그런 다음 아이를 시계 반대 방향으로 뛰게 한다. 이렇게 해도 모래가 나누어져 있던 원래의 상태로 복원되지는 않을 것이며, 회색은 더 짙어지고 엔트로피는 증가하게 될 것이다."
　등장하면서부터 많은 사람들을 매혹시킨 엔트로피 법칙은 매우 이른 시기부터 언어에서 단어가 상투적이 되면 의미가 없어지게 되는 방식과 사용가치가 대량 생산 체제 내에서 교환가치로 대체되는 방식을 설명하는 데 응용됐다. 그리고 스미슨은 이 전통에서 직접적인 영향을 받았다. 스미슨이 좋아했던 19세기 프랑스의 소설가 귀스타브 플로베르의 마지막 책인 『부바르와 페퀴셰』는 일찍이 이 두 흐름의 문제의식을 아울렀다. 이 책은 자본주의라는 조건하에서 우리의 삶과 사고에 엔트로피의 그림자가 점점 더 커지고 있음을 이야기한다. 시장에서의 상품의 반복과 미디어에서의 말과 이미지의 반복은 매우 엔트로피적인데, 이 발견이 계기가 돼 40년대 후반에 정보 이론이 나왔다. 정보 이론은 소통에 관한 수학 이론으로, 이것에 따르면 모든 사실이 가진 정보량은 그것이 발생할 확률과 반비례 관계에 놓여 있다. 예를 들면 케네디의 암살은 세계적인 사건이었다. 그러나 모든 미국 대통령이 임기를 마치기 위해 죽어야만 한다면, 이 사건은 해가 지거나 새벽이 오는 일처럼 정보량을 갖지 않을 것이며, 따라서 기사화되지도 않을 것이다.
　그러나 플로베르와 그의 동료들이 엔트로피적 종말(현대성을 정의하는 하나의 특징)을 피할 수 없는 숙명으로 받아들였다면, 스미슨은 엔트로피의 작용을 막을 수 없다는 점이 인간과 인간의 자만에 대해 결정적인 비판을 제공한다고 재해석했다. 이런 관점에서 엔트로피의 논리를 진행시키면, 오랫동안 의심의 대상이었던 추상표현주의의 파토스뿐만 아니라 미술의 자의성에 맞서는 (각 미술 장르에서 그것에 '본질적'이지 않은 모든 관습을 제거하는 것이라 알려진) 모더니즘의 투쟁, 즉 클레멘트 그린버그

▲의 글들에서 점점 더 교조적으로 돼 갔던 관념 또한 부적절한 것이 된다. 스미슨에게 엔트로피는 구조주의자들이 '동기가 부여된' 혹은 비자의적인 것이라 부른 것과 같은 근본적인 것이었다. 엔트로피는 모든 사물과 존재의 유일한 보편적 조건이기 때문에, 그것에 대해서는 어떤 것도 자의적일 수 없다. 엔트로피의 이와 같은 본성이 편재하고 있음을 증명하기 위해서 스미슨은 「흘러내린 아스팔트」[1]를 구상
●했다. 1969년의 전시 〈태도가 형식이 될 때〉 이후에 곧바로 나온 이 작업은 아마도 그 전시 제목에 있는 **형식**에 대한 강조를 반박하는 것
■일 터인데, 스미슨은 이 작품에서 폴록의 흘리기 과정과 그 중력 작용을 근본적으로 엔트로피적인 것으로 읽었다.

스미슨은 「엔트로피와 새로운 기념비」에서 미니멀리즘 미술은 "쇠퇴로서의 시간"을 제거해 버렸다고 썼다. 그러므로 엔트로피의 영역으로 밀고 나아가지 못한 미니멀리즘 운동이 자신에게는 더 이상 매력적이지 않음을 시사했다. 그는 "새로운 기념비는 오래된 기념비처럼 우리에게 과거를 기억하게 만드는 것이 아니라, 미래를 잊게 해 주는 듯 보인다."라고 썼다. 그러나 우리가 미래와 머나먼 과거를 연결할 수 있다면 어떻게 될까? 역사 이후(인간의 죽음 이후의 시간)가 단지 역사 이전의 거울상에 불과한 것이라면 어떻게 될까? 스미슨이 공룡과 화석에 푹 빠져 있었던 것은 역사를 연이은 재앙들의 누적으로 보는, 역사에 대한 본질적으로 반인간주의적인 그의 구상 때문이었다. 따라서 쇠퇴로서의 시간은 그의 가장 확고한 관심사 가운데 하나가 됐다. 그리고 이는 단지 '새로운' 기념비만이 아니라 '반(反)기념비', 즉 모든 기념비의 쇠퇴에 대한 기념비를 창조해야 한다는 필요성으로 이어졌다.

그러나 실제로 그런 인공물들을 창조해 낼 필요는 없었다. 세계는 이미 그런 것들로 가득 차 있었다. 이것이 바로 1967년 9월, 산업화된 자신의 작은 고향 마을을 로마의 관광객처럼 어깨에 소형 카메라를 메고 다시 방문했을 때 스미슨이 발견한 것이었다.("퍼세이익이 영원한 도시로서 로마를 대체했는가?"라고 그는 물었다.) 그 결과물인 「뉴저지 퍼세이익 기념비로의 여행(A Tour of the Monuments of Passaic, New Jersey)」은 쇠퇴할 다양한 '기념비들'(그 기념비들 중 가장 마지막은 앞서 언급한 모래 상자였다.)을 기록한 일종의 가짜 여행기이다. 그는 이 기념비들 중 특히 공사 현장을 '역전된 폐허(ruins in reverse)'의 공장으로 보았다. "이것은 '낭만적인 폐허'의 반대말이다. 왜냐하면 그 건물들은 다 지어진 **후에 쓰러져** 폐허로 된 것이 아니라, 오히려 지어지기 전에 폐허로 **솟아오른** 것이기 때문이다." 모든 것은 그것이 과거에 무엇이었든, 심지어는 그것이 과거를 갖기 전에도 결국에는 똑같이 평형 상태에 도달한다. 이는 또한 어떤 중심도 정당성을 부여받을 수 없고, 어떤 위계도 가능하지 않음을 의미한다. 요컨대 인간 스스로 특징 없는 세계를 창조했다는 사실은 처음에는 끔찍하지만 해방적인 것이 될 수도 있다. 왜냐하면 중심 없는 세계(또한 자아가 어떤 경계도, 속성도 갖지 않는 세계)는 무한한 탐색이 가능한 미로이기 때문이다.

60년대 말에 엔트로피를 미술 작업에서 가장 중요한 개념으로 만
◆든 사람은 스미슨이 유일했다. 즉 그의 「나선형의 방파제(Spiral Jetty)」
(1970년에 '완성' 이후 곧바로 유타 주의 그레이트 솔트 레이크의 물에 잠겨 버린 대지 작

1 • 로버트 스미슨, 「흘러내린 아스팔트 Asphalt Rundown」, 로마, 1969년 10월
덤프트럭, 아스팔트, 채석장의 경사면(파괴됨)

업으로, 지금은 물이 줄어들면 소금 결정체로 하얗게 뒤덮인 채 일시적으로만 다시 모습을 드러낸다.)는 조각 영역이 급진적으로 확장된 그 시기를 대표하는 '기념비'로 남아 있다. 그러나 대부분 그보다 앞선 시대의 작가지만 조각 영역의 확장을 이론화하지는 않았던 많은 다른 미술가도 자신들의 작업에서 '엔트로피적' 방식을 채택했다.

무표정한 덧없음

▲이런 미술가 가운데 한 명이 브루스 나우먼이다. 뉴욕 미술계로부터 상대적으로 고립돼 있던(캘리포니아에서 작업했다.) 그는 60년대 중반에 사물들 사이의 공간을 뜬 주형물을 제작하기 시작했는데 「내 의자 밑 공간 주형물」[2] 또는 「바닥 위에 놓인 두 개의 정육각형 상자 사이의 공간으로 만들어진 플랫폼」(1966) 같은 것들이다. 이 작품들은 모든 의미가 제거되고 되돌릴 수 없는 시간만 남아 있는 엔트로피의 세계에서 시간을 제외한 모든 것이 뒤바뀔 수 있고 모든 것은 의미가 비워짐을 보여 준 스미슨의 「뒤집힌 나무(Upturned Tree)」(1969)보다 이른 시기에 나왔다. 나우먼 또한 의미의 사라짐을 탐색했는데, 그의 작품에 제목이 없다면, 그 작품들이 무엇의 주형물인지 알 수 없을 것이다.

(정체성 또는 자아의) 중심 개념을 거부했던 스미슨과 나우먼은 거울의 반사 작용이 이미지를 퍼뜨리는 역할을 한다는 점에 매료됐다. 예를 들면, 나우먼의 「손가락 접촉 No. 1(Finger Touch No. 1)」(1966)에서 우리는 어떤 것이 '실재'의 손이고, 어떤 것이 거울 이미지인지 간파할 수 없을 뿐만 아니라, 수용된 감각장들을 재조립해 신체적으로 종합하는 방법 또한 알지 못한다. 우리가 보는 것에 상응하는 촉각적인 감각(차가운 거울 표면에 손을 대 보는 일)을 상상할 때, 우리는 곧 현기증에 몸을 움츠리게 된다. 이와 마찬가지로 스미슨의 일시적인 작업인 「거울 치

1960 – 1969

2 • 브루스 나우먼, 「내 의자 밑 공간 주형물 A Cast of the Space under My Chair」, 1965~1968년 콘크리트 44.5×39.1×37.1cm

환물(Mirror Displacements)」(1969, 유카탄 여행 중에 스미슨이 정사각형의 거울들을 대충 격자 형태로 다양한 장소에 배치하고 사진을 찍은 작업)에서 그는 거울이 그것이 담아 내는 풍경 속에서는 보이지 않는다는 사실을 통해 바라보기 개념을 문제 삼는다. 이 이미지들이 담아 내는 것은 단지 역설적으로만 '사건들(incidents)'이라 불릴 수 있다. 왜냐하면, 엄밀한 의미에서는 아무 일도 일어나지 않았기 때문이다. 이 이미지들이 전달하는 정보는 이미지의 덧없음이라는 사실 말고는 없다. 나우먼과 스미슨의 사유 방식 간의 유사성을 드러내는 또 다른 사례가 있다. 그것은 스미슨이 「엔트로피와 새로운 기념비」에서 "첼리니의 장신구들을 시멘트 블록으로 만들어 버리는" 솔 르윗의 기획에 기쁨을 표한 직후인 1968년에 나우먼이 제작한 작품으로, 처음에 「비닐 봉투에 담아 주조해서 중심에 넣은, 비명소리가 계속 나오는 테이프가 담긴 녹음기

(Tape Recorder with a Tape Loop of a Scream Wrapped in a Plastic Bag and Cast into the Center)」(여기서 중심은 바로 시멘트 벽돌이다.)라는 묘사적인 제목이 붙었다.

엔트로피로 과잉 결정된 작업을 하는 또 다른 캘리포니아 출신 미술가로는 에드 루샤가 있다. 특히 그가 60년대 중반부터 진행한, 단어들을 '그리는' 거대한 캔버스 작품들에서 이 특징이 잘 드러난다. 이 작품들에서 단순한 단어("자동식(Automatic)", "바셀린(Vaseline)")나 단어들의 의미 없는 조합("또 다른 할리우드의 꿈 거품이 꺼졌다.(Another Hollywood Dream Bubble Popped)", "그 황금 같은 경련들(Those Golden Spasms)")은 사실적으로 그려진 하늘에 스텐실 기법으로 인쇄되어 곧 흩어져 버릴 듯 구름처럼 떠 있다. 그러나 이와는 달리 워홀의 초기 영화에서나 볼 수 있는 극도로 무표정한 분위기의 루샤의 사진집은 스미슨이 여러 번 언급한 것처럼, '버내큘러(상투적인 이미지)'라는 기치 아래 진행된, 미학적 판단에 대한 가장 초기의 비판들 가운데 하나를 제공했다. 『26개의 주유소(Twenty-Six Gasoline Stations)』에 담긴 것은 제목이 알려 주는 것 그 자체이다. 즉 그는 오클라호마시티에서 로스앤젤레스까지 여행하는 동안 마주쳤던 주유소를 길 건너편에서 무미건조하게 사진으로 찍었다. 이와 동일한 동어 반복적이고 망라하는 충동은 『선셋 대로의 모든 건물』[3]에서도 나타난다. 이 파노라마 사진은 선셋 대로라는 잘 알려진 구역을 따라 늘어서 있는 모든 건물, 그리고 모든 교차로와 비어 있는 모든 주차장의 목록을 작성하고 있다.(여기서도 스미슨의 「뒤집힌 나무」에서와 같은 가역성이 나타난다. 즉 이 책은 양면이 대칭적으로 인쇄돼 있어 양 방향으로 '읽힐' 수 있다.) 황량함을 강조하기 위해 정오에 촬영된 선셋 거리는 모조품처럼, 즉 할리우드의 영화 세트처럼 보인다. 후에 루샤는 "이것은 어떻게 보면 서부의 한 마을처럼 보인다. 그 마을의 상점 정면은 종이일 뿐이고, 그 뒤엔 아무것도 없다."고 언급한다.

3 • 에드 루샤, 『선셋 대로의 모든 건물 Every Building on the Sunset Strip』, 1966년 은색 테이프로 싸여 있는 상자 속에 오프셋 인쇄된 종이, 접혀 있음, 18.1×14.3×1cm

▲ 1960c　　● 1968b

루샤의 10권이 좀 넘는 사진집들은 계속해서 동일하게 개성 없는 무(nothingness)를 기록하지만, 그것들은 20세기 말의 삶의 공허함을 그대로 설명해 놓은 것만은 아니다.(거기에서는 노스탤지어는 조금도 보이지 않는다.) 그것들은 엔트로피에 대한 실천적인 안내서로서 차이가 사라진 세계이며, 따라서 의미가 사라진 세계를 즐길 수 있는 하나의 방법을 제시한다.

마타-클라크의 반건축

나우먼과 루샤가 스미슨보다 앞선 세대였다면, 고든 마타-클라크(Gordon Matta-Clark, 1943~1978)는 스미슨의 뒤를 이었다. 실제로 그의 짧은 경력은 스미슨과의 만남을 통해서 시작됐다. 둘은 1969년 코넬 대학교에서 열린 〈대지미술(Earth Art)〉전 기간에 만났는데, 몇 달 후 스미슨은 켄트 주립대학교 교정에 「일부만 매장된 나무 저장고(Partially Buried Woodshed)」를 설치했다. 그가 '탈건축화(de-architecturization)'라 부른 과정에 대한 일종의 '비(非)기념비'로서 이 작품을 구상했던 스미슨은 오래된 나무 저장고의 대들보가 부러질 때까지 덤프트럭으로 지붕에 흙을 붓도록 시켰다. 당시 마타-클라크는 건축학에 불만을 가지고 있었으며(그는 바로 대학을 중퇴한다.) 기존의 건물에 이와 같은 공격을 가하는 것에 엄청난 매력을 느끼고 있었다. 그러나 동시에 젊은 미술가와 그 정신적 스승 사이의 관계가 언제나 그런 것처럼, 마타-클라크는 스미슨이 자신의 기획을 끝까지 밀고 나가지 못했다고 생각했다.

스미슨이 건축에 의구심을 품고 있었다면(그는 자신의 작업을 완전히 통제하고 있다고 믿는 건축가들의 순진함을 조롱했다.) 마타-클라크는 건축에 적대적이었다. 처음에 그는 건축적 재료로서 폐기물을 생각하다가 1970년에는 쓰레기로 벽을 만드는 데 이르렀다. 그러나 이런 제스처는 해방적이긴 해도 그의 엔트로피적 성향과는 완전히 모순되는 것이었다. 따라서 그는 곧 방향을 바꿔, 지어져 있는 건축물을 쓰레기로 고려하기 시작했다. 그가 좋아하는 표현을 사용하자면, 그의 첫 번째 '아나키텍처적(anarchitectural)' 작업은 「문지방(Threshole)」(1973)이었다. 마타-

4 • 고든 마타-클라크, 「바로크 사무실 Office Baroque」, 1977년
시바크롬 인화 사진, 61×81.3cm

5 • 고든 마타-클라크, 「쪼개기 Splitting」, 1974년 시바크롬 인화 사진, 76.2×101.6cm

클라크는 브롱스의 버려진 건물의 여러 층에서 문지방을 떼어 냄으로써 그 음울한 공간에 빛이 들게 했다. 마타-클라크는 이 작업에서 자기에게 맞는 매체를 찾았고, 그 후 5년 동안 점점 복잡한 방식으로 이 매체를 사용하게 된다. 그는 곧 부서질 운명의 건물에서 그 건축적인 구조와 원래의 기능들을 무시한 채 건물 이곳저곳에 구멍을 뚫고, 그 내부 공간을 비워 비활성 물질로 간주되는 하나의 덩어리로 만들어 버렸다. 이 작업의 근본적인 측면은 그것이 그 자체로 폐기물이 될 운명이라는 점, 따라서 잠깐 동안만 남아 있다는 점인데, 이를 통해 마타-클라크는 지어져 오래 서 있다는 건축의 의미에 대해 전쟁을 선포했다. 문, 바닥, 창문, 창틀, 문지방, 벽은 그것들이 가진 모든 특권을 잃을 뿐만 아니라(이와 같은 건축적 구성 요소는 이 건물 전체를 잘라 낸 절단면으로부터 보호받을 수 없다.) 절단면 그 자체가 오래 지속되지 않기 때문에 형상이나 물신으로 굳어질 수도 없다. 교외의 집을 수직으로 둘로 쪼개 놓은 1974년 작품 「쪼개기」[5]에서 나타난 단순성에서부터 앙베르의 사무실 건물[4]이나 시카고의 연립 주택을 피라네시의 판화같이 복잡하게 잘라 낸 마지막 작업 「서커스 카리브 해의 오렌지(Circus Caribbean Orange)」(1978)에 이르기까지, 마타-클라크의 공간은 점점 더 불안정한 것이 되어 갔다. 그의 작품에서 우리는 건축을 지각하고 그곳에 살기 위해 필수적인, 건축의 수직적 단면과 수평적 평면 사이의 차이를 읽어 낼 수 없게 된다. YAB

더 읽을거리

Yve-Alain Bois, *Edward Rucha: Romance with Liquids* (New York: Gagosian Gallery and Rizzoli, 1993)

Yve-Alain Bois and Rosalind Krauss, *Formless: A User's Guide* (New York: Zone Books, 1997)

Tom Crow et al., *Gordon Matta-Clark* (London: Phaidon Press, 2003)

Robert Hobbs, *Robert Smithson: Sculpture* (Ithaca, N.Y.: Cornell University Press, 1981)

Jennifer Roberts, *Mirror-Travels: Robert Smithson and History* (New Haven and London: Yale University Press, 2004)

Joan Simon (ed.), *Bruce Nauman: Catalogue Raisonné* (Minneapolis: Walker Art Center, 1994)

Robert Smithson, *The Collected Writings*, ed. Jack Flam (Berkeley and Los Angeles: University of California Press, 1996)

Maria Casanova (ed.), *Gordon Matta-Clark* (Valencia: IVAM; Marseilles: Musée Cantini; and London: Serpentine Gallery, 1993)

<div style="writing-mode: vertical-rl">1960-1969</div>

1967_b_

이탈리아 비평가 제르마노 첼란트가 첫 번째 아르테 포베라 전시를 연다.

1909~1915년 사이에 일어났던 이탈리아 아방가르드 작업만큼 뿌리 깊은 모순으로 가득 찬 유럽 아방가르드도 없었다. 미래주의자들이 아방가르드 예술 생산과 진보된 형태의 테크놀로지를 연결하는 최초의 명시적이고 계획적인 고리를 만든 것도 이탈리아였고, 조르조 데 ▲키리코가 현대성과 모더니즘에 반대하는 운동을 시작한 것도 이탈리아였다. 데 키리코의 형이상학 회화는 장인적 방식의 작업을 예술 작업의 유일한 기초로 다시 도입하면서 반테크놀로지적이고 반합리적이며 반모더니즘적인 경향을 보였다.

이런 요소들을 바탕으로 제2차 세계대전 이후의 이탈리아 예술 작업은 아르테 포베라(Arte Povera, 불쌍한 또는 가난한 미술)로 다시 확립됐는데, 이 용어를 만들어 낸 비평가 제르마노 첼란트(Germano Celant)가 1967년 아르테 포베라의 첫 번째 전시를 기획했다. 열두 명으로 구성된 이 미술가 그룹이 60년대 말 유럽에서 진행된 일련의 예술적 개입 방식 가운데 가장 진정성 있고 독립적인 것을 창출했다. 특정한 방식
●으로 미국 미술의 헤게모니, 특히 미니멀리즘 조각에 맞서 겨뤘던 아르테 포베라는 전쟁 이전의 이탈리아 아방가르드의 유산을 그것의 모든 내적 모순과 함께 전쟁 이후의 맥락 안에 복원시켰다. 그러나 20세기 전반의 아방가르드와 아르테 포베라가 등장한 시기 사이에는
■알베르토 부리, 루치오 폰타나, 피에로 만초니라는 세 명의 네오아방가르드 작가들이 있었다. 이들이 매개가 되어 이탈리아적 성향으로 존재했던 초기의 모순들이 다음 세대에게 전달되었다.

이런 모순들의 첫 번째 회전축은 테크놀로지였다. 이탈리아 미술가들은 미국 미니멀리즘 조각의 기본 방향이나 제작 방식을 테크놀로지로 잘못 이해하여, 명백히 반테크놀로지적인 자세를 표방했다. 두 번째, 사진이나 사진에 연결된 다양한 미술 제작 방식이 전쟁 이전의 이탈리아 아방가르드에서 거의 전적으로 배제됐던 것과 마찬가지로, 아르테 포베라 또한 사진을 배제했다. 실제로 사진 작업이 팝아트와 개념미술의 맥락에서 서독, 프랑스, 미국에서 등장했을 때, 이탈리아에서는 이른바 사진적 작업을 배제하려는 방침이 존재했다.

세 번째로 뚜렷한 특징은 아르테 포베라가 작업의 재료 및 제작 과정과 맺고 있는 특이한 관계였다. 아르테 포베라는 다른 지역의 아방가르드 작업에서 확립된 특정한 관습을 복구하기도 하고 부정하기도
◆했다. 특히, 낙후한 상품 문화를 다룬 초현실주의의 부재, 그리고 전

▲쟁 이전의 프랑스, 소련, 미국의 맥락에서 작동했던 아방가르드 사진 문화의 부재, 이 두 부재가 아르테 포베라를 부정에서 출발하게 만들었다. 왜냐하면 이런 부재는 아르테 포베라가 장인적인 것을 새롭게 강조한다는 점에서 파악될 수 있지만(이런 강조는 1967년에 일어난 이 운동의 특수한 이탈리아적인 조건을 정의해 준다.) 그럼에도 불구하고 이런 장인적 조건이 포스트팝 소비문화를 특징짓는 진보된 형태의 테크놀로지와 끊임없이 병치되기 때문이다. 이런 병치를 통해 아르테 포베라는 이른바 "구식의 회복(retrieval of obsolescence)"이라는 체험을 고안해 냈다. 따라서 초현실주의가 지나간 유행의 대상에 기억의 힘을 재투입하기 위해 상품 문화에 출몰하는 구식의 조건을 활용했던 방식과 유사하게, 아르테 포베라도 구식의 방식을 그것의 고유한 역사적 기획으로부터 회복시키고자 했다.

온고지신

아르테 포베라를 가장 명확하게 정의해 주는 것은 60년대 중반에 마리오 메르츠(Mario Merz, 1925~2003)[1], 자니스 쿠넬리스(Jannis Kounellis, 1936~), 피노 파스칼리(Pino Pascali, 1935~1968)가 제작한 일련의 작품들이다. 심지어 아르테 포베라라는 용어가 공식적으로 만들어지기 전부터 이들은 특이한 유형의 아상블라주를 제작했는데, 그것은 테크놀로지는 물론 레디메이드나 오브제 트루베(objet trouvé, 발견된 오브제)의 패러다임과도 무관한 것이었다. 오히려 이들의 구조물은 그런 전략들을 연속적으로 상호 관련지음으로써 테크놀로지적인 요소를 구식으로 만들고, 장인적 측면에 다시금 정화의 의미를 부여했다.

그런 한 예로 쿠넬리스가 1968년 라티코 갤러리에 설치한 「12마리의 말」[2]을 들 수 있다. 제도적 틀 안에 자연의 대상을 들여온 이 작업은 문화 공간에 자연을 재등장시켜 충격을 줌으로써 아르테 포베라의 미학을 보여 주었다. 전시 기간 내내 열두 마리의 짐말을 전시한 「12마리의 말」은 조각적 오브제를 외부와 분리된 하나의 형태라든지 테크놀로지를 통해 만들어진 하나의 사물, 혹은 하나의 담론적 구조로 간주하는 모든 주장에 단호하게 맞섰다. 대신 이 작업은 비담론적인 구조와 비테크놀로지적, 비과학적, 비현상학적인 예술적 관습뿐만 아니라 언어 이전의 경험을 강조했다.

「12마리의 말」은 지역 특수성의 신화를 강조하고 자연적이고 비형

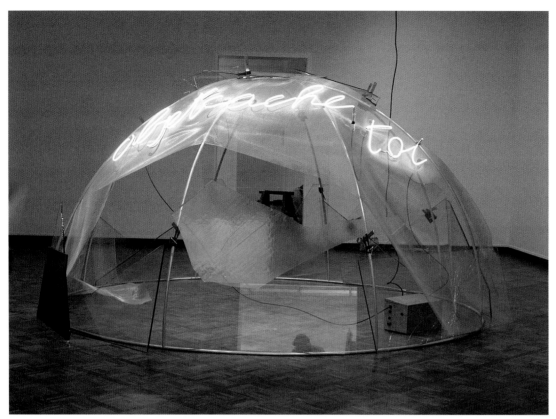

1 • 마리오 메르츠, 「대상아, 숨어라 Objet Cache Toi」, 1968~1977년
금속관, 유리, 죔쇠, 철망, 네온, 높이 185×365cm

2 • 자니스 쿠넬리스, 「12마리의 말 12 Cavalli」, 1969년
로마 라티코 갤러리에 설치

식적이며 언어 이전의 것을 전면에 내세우는데, 이는 피노 파스칼리의 60년대 중반의 작업들과 비교될 수 있다. 파스칼리의 작업에서도 연극성, 서사, 재현의 관습들이 회화와 조각의 제작에 다시 도입된다.

▲ 이것은 다시 60년대 내내 미국의 조각 제작을 지배했던 현상학적이고 모더니즘적인 접근의 개념들과 명백히 모순된다. 이와 관련된 적절한 예로 1964년부터 진행된 혼합 작업 「소극장」[3]이 있다. 여기서 회화는 해체되고 조각은 연극 무대의 혼성적 상태로 변형된다. 이런 형식을 통해 파스칼리는 후기 모더니즘 미술이 어디까지 서사를 금지시켰으며, 자기 규정의 기획하에서 언어와 퍼포먼스를 삭제했는지에 대해 질문을 던졌다. 그러나 쿠넬리스와 파스칼리의 작업이 보여 주듯이, 예술적 매체 또는 미적 범주나 장르가 지녔다고 가정되는 순수성은 부정되어 이미 재고의 여지없이 혼성적인 것이 되었는데, 이 혼성의 증명이 아르테 포베라 미학의 근본 원칙 가운데 하나다.

이런 미학이 정립되는 배후에 있는 대표적인 인물이 피에르 파올로 파졸리니(Pier Paolo Pasolini)다. 파졸리니는 1962년 자신의 글과 영화의 주요 참조 대상은 이탈리아 남부와 제3세계의 하층 프롤레타리아, 그리고 그리스 신화 및 제의라고 밝혔다. 이 참조 대상들은 모두 담론적인 성격의 과학과 합리론에 대항하는 경험을 불러일으키는 것으로 여겨졌다. 특히 파졸리니는 고대 비극 및 그것이 고대 제의에 참여한 방식을 참조함으로써 신화를 통해 형성된 언어 이전의 경험에 의지해 담론적인 것에 대항하고자 했다. 따라서 파졸리니는 모더니즘적 실천에 대항하는 하나의 틀을 제공했고, 아르테 포베라는 그 틀 안에 자신을 위치시킬 수 있었다. 다시 말해 이탈리아 내부의 반근대적인 전통, 특히 데 키리코의 작업에 의존했던 아르테 포베라는 이제 좌파의 정치 프로그램에 재코드화된 다양한 요소들까지 수반

● 하는 셈이었다. 왜냐하면 팝아트와 미니멀리즘에 진입하기를 거부하는 아르테 포베라의 태도는 선진 소비문화의 실천에 참여하기를 거부한다는 것을 뜻했기 때문이다. 게다가 아르테 포베라는 예술 작품을 사회적으로 공유된 정치적 행위의 공간에 재배치해야 할 필요와 관람자에게 다가갈 새로운 방식을 강조했기에, 모더니즘과 후기 모더니즘의 자율성 개념에 대한 저항에도 정치적 함의가 상정되어 있었다. 따라서 아르테 포베라는 데 키리코의 반모더니즘적 유산을 동원해 예술 작품에 신화적이고 연극적이고 신체적인 차원을 들여왔는데, 이는 미니멀리즘 조각의 도구적 논리와 합리성에 반대하기 위해서였을 뿐만 아니라, 전 지구적인 것이 지역적인 것을 억압하고 순간적인 소통이 기억과 역사의 기능을 말소시키는 선진 스펙터클 문화의 동질적인 형식에도 반대하기 위해서였다.

파졸리니가 영화 영역에서 아르테 포베라의 선구자 역할을 했다면, 시각예술 영역에서는 부리, 폰타나, 만초니가 그러했다. 1949년에 이미 부리는 삼베와 나무 같은 재료를 회화 표면에 비서사적일 뿐만 아니라 비구축주의적이고 비모더니즘적인 방식으로 재도입하기 시작했다. 50년대 말과 60년대 초의 작품에서 부리는 녹슨 금속과 불에 탄 플라스틱처럼 쓸모없어진 산업 재료들을 활용함으로써 그런 재료들이 지닌 구식의 성격을 드러내고자 했다.(프랑스의 초현실주의에서는 이런 선

3 · 피노 파스칼리, 「소극장 Teatrino」, 1964년 채색된 나무와 직물, 217×74×72cm

례가 있었지만 이탈리아에서는 없었다.) 따라서 부리의 작품에서 언제나 부서지고 퇴색되고 찢겨지고 불타 버린 것으로 제시되는 이런 재료들에는 기능이 결여되어 있다. 즉, 아방가르드가 테크놀로지적인 생산 양식을 받아들이며 기대하는 유토피아의 약속이 결여되어 있는 것이다.

▲ 폰타나는 부리와는 다른 방식으로 아르테 포베라의 몇몇 주요 작가들에게 결정적인 영향을 주었다. 폰타나는 모노크롬 회화의 유산을 수용하면서 네오아방가르드의 시도에 합세해 자기 반영, 정화, 극단적 환원이란 담론 속에 아방가르드를 재위치시키려 했다. 그러나 동시에 표면을 찢고 뚫는 방식으로 제작되는 그의 모노크롬 회화는 과정과 수행을 강조했다. 그리고 이는 네오아방가르드적 제작이 가진 복잡한 모순을 가리켰다. 왜냐하면 그의 작품이 보여 주는 연극적 차원은 아르테 포베라가 60~70년대 내내 맞서 투쟁하면서 말려들게 될 공공 스펙터클의 영역으로 (디자인 전시를 위해 그가 만들었던 장식들을 거치며) 재빨리 진입해 버렸기 때문이다.

아마도 세 명의 선임자 가운데 가장 중요한 인물은 피에로 만초니였을 것이다. 아르테 포베라의 관점에서 봤을 때, 만초니는 모더니즘과 그것의 반대 세력 사이의 기본적인 딜레마, 즉 과학 기술적인 근대성과 장인적 성격의 원시성(신체를 통해 언어 이전에 이뤄지는 기본적인 형식의 경험으로 회귀하려는 희망을 품고 있는) 사이의 기본적인 딜레마를 부조리의

문턱까지 밀어붙였던 미술가로 기술될 수 있다. 만초니가 지각의 토대로 신체를 강조한다는 점에서 이런 활동이 명백하게 드러난다. 「미술가의 숨결(Fiato d'artista)」, 「미술가의 똥(Merda d'artista)」 혹은 미술가의 피를 담고 있는 작품들을 예로 들 수 있는데, 이는 준(準)제의적인 방식을 통한 미적 체험의 기원으로의 회귀를 뜻했다. 이 작품들은 60년대 말 쿠넬리스와 파스칼리 같은 미술가들이 선배들의 유산을 다음 세대에 넘겨 줄 때 결정적인 출발점을 제공해 주었다.

기억의 언어

아르테 포베라의 아마도 의도적인 역설 중 하나는 시대에 뒤져 반모더니즘적인 오브제, 구조, 재료, 제작 과정이 지닌 혁명적 잠재력을 동원하려 했다는 점일 것이다. 왜냐하면 아르테 포베라가 장인적 형태의 조각 생산에 관련돼 있고(예를 들어 루치아노 파브로(Luciano Fabro, 1936~2007)의 「비단 발(Piedi da seta)」에서 대리석 공예는 이탈리아의 미술사적 유산으로의 회귀를 뜻했다.) 미술 생산의 독자성을 강조하는 한에서, 이 운동은 이른바 선진 형식인 디자인, 패션 문화에 위태롭게 근접해 있기 때문이다. 이탈리아 특유의 양가성, 즉 테크놀로지적인 바탕을 보여 주지 않음으로써 여전히 장인적 가치를 대변하는 공업 생산, 또는 극단적으로 정제된 형식으로 승화시켜 차별적이고 유일무이한 오브제로 둔갑시킨 상품 생산의 양가성은 아르테 포베라 자체의 딜레마이기도 하다. 왜냐하면 이 운동이 선도적 수준의 이탈리아 디자인의 형태를 공유하고 있다는 비난을 받을 수도 있기 때문이다. 미켈란젤로 피스톨레토(Michelangelo Pistoletto, 1933~)의 「넝마의 비너스」[4]도 시대에 뒤떨어진 형식의 참조(고전적 조각상)와 장인적 생산 방식(조각상은 콘크리트로 만들어졌다.)을 합성시킨다. 게다가 이 작품은 '고급'미술과 일상적인 파편(버려진 옷감)을 병치시키고 있다.

60년대에 아르테 포베라와 미국 미술 사이의 대화가 단지 미니멀리즘만을 지시하면서 이루어진 것은 아니었다. 사실 첼란트는 미국의 몇몇 포스트미니멀리스트(예를 들면 브루스 나우먼, 에바 헤세, 리처드 세라)와 아르테 포베라 미술가들 사이에서 직접적인 조응은 아니더라도 어떤 연속성을 감지했던 듯하다. 이런 점은 첼란트가 1969년 아르테 포베라에 대해 처음 포괄적으로 설명할 때 이들을 나란히 소개했던 데에서 드러난다. 더군다나 첼란트는 세 번째 대화, 즉 미국의 개념미술과의 대화도 일어나고 있음을 깨달았다.(로버트 배리, 조지프 코수스, 로렌스 와이너가 첼란트의 아르테 포베라에 관한 첫 번째 평문에 포함됐다.) 실제로 이탈리아의 미술가들은 활동 초기부터 미술 생산에서 점점 더 중요해지는 언어적 요소에 대응하거나 동조해 왔다.

조반니 안젤모(Giovanni Anselmo, 1934~)의 「비틀림」[5]에서 우리는 이 이탈리아 조각가가 재료와 제작 과정 사이에서 멈춰 선 하나의 조각 작품의 형태를 결정짓는 요인으로서 만유인력, 물질적 저항, 강도를 비중 있게 다루고 있다는 걸 알게 된다. 그러나 여기서 매달린 채 멈춰진 무게와 시간(이런 관점에서 같은 시기에 만들어진 나우먼과 세라의 작품과 비교해 볼 수 있다.)은 관람자에게 위협적일 수도 있는 물리적 요소들을 거의 통제하지 못하는 것처럼 보인다. 이 작품은 외관상 수동적이며 중

립적이고 안전한 것으로 가정되는 관람의 과정도 보장해 주지 못할 듯하다. 무거운 강철 막대가 떨어지거나 격렬하게 회전해 벽이나 관람자에 부딪히지 않도록 해 주는 힘은 오로지 그 막대를 위태롭게 매달고 있는 상대적으로 가벼운 직물의 극단적으로 팽팽해진 강도뿐이다. 물론 안젤모의 작품과 미국 작가들의 작품의 차이는 우선, 극단적으로 대립하는 질감과 촉감을 지닌 재료들(예를 들면 직물과 강철)의 선택이다. 그러나 이것은 또한 시간성의 대립이기도 한데, 왜냐하면 전시된 직물의 강렬한 비틀림은 분명 이탈리아 바로크 조각을 상기시키기 때문이다. 또한 이런 힘의 강조를 통해 관람자는 산업 테크놀로지와 과학 지식의 시대에 실제로 조각의 제작을 지배하는 것이 조건과 재료라는 사실을 깨닫게 된다.

이런 대립쌍에 대한 거의 구조주의적 관심은 주제페 페논(Giuseppe Penone, 1947~)의 「8미터의 나무」[6] 같은 작품을 구상하고 실현하는 데에도 분명 결정적인 역할을 하고 있다. 미국의 경우에는 과정과 시간성에 대한 경험주의적인 모델에 초점이 맞춰졌던 데 반해, 페논에서는 산업적 생산 과정이 뒤집혀 느린 동작으로 드러난다. 즉 이것은 문화에서 자연으로의 되감기로서, 미국 포스트미니멀리즘 시기의 어떤 작품에서도 생각될 수 없었던 개념이다. 페논은 산업 자재, 가령 이 작품의 경우엔 건설용 기둥을 한 겹씩 제거해 내부의 심을 노출시키면서 자재의 제조 과정을 문자 그대로 **되돌린다**. 따라서 변증법적

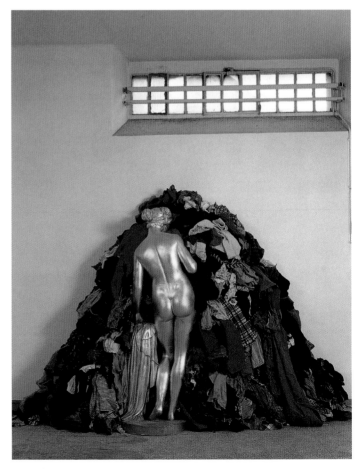

4 · 미켈란젤로 피스톨레토, 「넝마의 비너스 Venere degli stracci」, 1967년
콘크리트, 운모, 넝마, 180×130×100cm

1960~1969

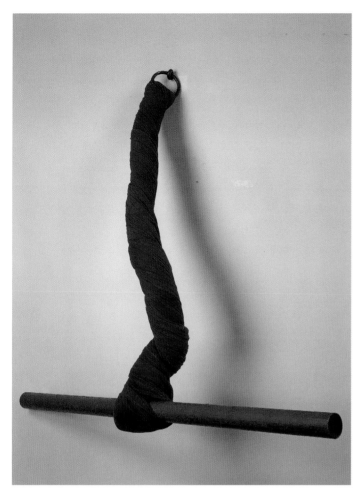

5 • 조반니 안젤모, 「비틀림 Torsione」, 1968년 강철 막대, 직물, 160×160cm

6 • 주제페 페논, 「8미터의 나무 Albero di 8 metri」, 1969년 나무, 80×15×27cm

인 대응책을 통해, 그리고 반산업적이며 또한 역설적으로 반장인적인 극단적으로 조심스러운 과정을 통해, 공산품의 자연적 기원을 회복시키며 기하학적 형태를 띤 기둥의 중심에는 나무 및 그 가지와 줄기가 있다는 것을 드러낸다.

이렇듯 공예나 장인적 방식으로의 단순한 '회귀'가 아닌 복합적인 제스처와 작용으로 인해, 아르테 포베라 미술가들의 작품은 단지 산업화 이전 시대의 재료와 절차로의 회귀를 물신화하는 형이상학적 회화의 반동적 태도나 패션 디자인 문화의 태도에 함몰되지 않게 된다. 그럼에도 불구하고 많은 연구자는 아르테 포베라 미술가들이 역사적 퇴행에 대한 잠재적인 욕망에 시달린다고 지적하려 하거나(다니엘 뷔랭은 쿠넬리스의 작품을 "삼차원의 데 키리코"라고 불렀다.) 이들 작품에 내재한 '시적인' 차원, 그 세대의 미국 미술가들의 작품에서는 의도적으로 제거되어야 했던 영적인 성질을 상찬하려 했다. 그러나 이탈리아 미술가들의 작품이 종종 '시적인' 것으로 보이는 이유는 그들이 역사적 기억의 갑작스러운 현현(epiphanies)을 비판적인 동시대적 급진성과 융합해 내는 독특한 능력을 가졌기 때문이다.

이처럼 이원적인 접근법은 마리오 메르츠의 조각도 설명해 주는데, 13세기의 피보나치 수열의 숫자들을 공간이 점증하는 방식으로 펼쳐 놓는 작품들의 경우에 특히 그러하다. 여기서 메르츠는 도널드 저드의 미니멀리즘적 주장, 즉 순수하게 양적인 원칙들을 전개함으로써

구성을 실증적으로 검증할 수 있다는 주장에 대해 의도적인 반박을 수행한다. 이를 위해 메르츠는 시공간적 팽창에 관한 오래된 수학 원칙을 끌어들이는데, 이 원칙은 저드의 단순화된 수열 논리를 넘어서는 것이며 그것을 복잡하게 만드는 것이었다. 이렇게 수학적이고 구성적인 차이를 환기시키는 것이 정치적인 함축을 지니고 있다는 사실은 메르츠가 제작한 조각적 입체들(나선형적인 상승은 피보나치 원리를 따르고 있으며, 이누이트족이 만든 이글루 건축과 유사하다.)을 통해 전면에 부각된다. 유목민의 거처를 가장한 이 조각들은 유리 파편과 그 밖의 다양한 재료들(가죽, 나뭇가지, 모래 자루, 나무껍질)로 만들어지며, 종종 전기 네온 사인의 문구도 사용된다. 그 이글루 가운데 하나에는 "대상아, 숨어라(Objet cache toi)"[1]라는 불길한 문구가 쓰여 있다. 이 문구는 소비문화의 대상을 생산하고 소유하려는 사회적 강박을 비판하고자 할 뿐만 아니라 (분명히 그 강박이 보편적이기 때문에) 그 대상의 생존력을 부정하는 동시에 그런 대상의 지위로부터 조각 작업을 차별화하고자 하는 동시대 미술가들의 욕망을 명확히 보여 준다.

알리기에로 보에티(Alighiero Boetti, 1940~1994)[7]는 유럽과 미국의 (더 글러스 휴블러 같은) 개념미술 작가들과 마찬가지로 무한에 가까운, 외관상 수량화할 수 없는 현상들을 수량화하려 애쓴다. 보에티가 1970년에 실행한 도서 프로젝트 「세계에서 가장 긴 천 개의 강을 분류하기(Classifying the Thousand Longest Rivers in the World)」는 초월적인 것을 수

▲ 1984a

7 • 알리기에로 보에티, 「세계 지도 Mappa」, 1971~1973년 자수, 230×380cm

량화하려는 개념미술적인 접근법의 전형을 보여 준다. 혹은 훨씬 더 놀라운 프로젝트인 「세계 지도」라는 제목의 연작에서는 전통적인 경계들(장르의 경계, 기법의 경계, 정체성의 경계, 민족 국가의 경계, 정치적 장벽의 경계)을 한꺼번에 초월하려는 듯한 보에티의 욕망을 알 수 있다. 1971년에 시작된 이 프로젝트가 보여 주는 보에티의 인식에 따르면, 미술가의 전통적인 언어 요소들인 색채와 기호는 (창조적이고 신화적이라 추정되는 예술적 주체 내에 정박하기보다는) 그것들보다 앞서 존재하며 기능하는 사회적 소통 체계 내에 정박해 있는 현재에만 신뢰할 수 있는 것들이다. 그러나 역설적이게도 보에티는 모든 전통적 형식의 미술 생산을 철회하는 개념미술적 입장과 예술적 익명성에 대한 강조를 변증법적 제스처를 통해 거스른다. 그는 「세계 지도」 제작을 익명의 여인들의 손에 맡겨 아프가니스탄(보에티가 로마 다음으로 꼽는 제2의 고향)의 정치적 상징들이 들어 있는 대규모의 지도를 수놓게 했던 것이다. 과시하듯 산업화 이전의 생산 방식으로 회귀해 버린 이런 반개념미술적 제스처는 일견 어떤 특이한 형식의 원시주의에서 그 동기를 얻은 것처럼 보이지만, 분명한 것은 아르테 포베라 미술가들이 미국의 작가들보다는 계몽의 변증법에 대해 더 잘 이해하고 있었다는 사실이다. 미국의 미술가들과는 달리, 이탈리아의 미술가들은 일방적인 테크놀로지적 과정의 미혹에 빠지지 않았다. 더 중요한 것은 그들이 회귀와 진보, 회고와 전망의 모순적인 교차로에서 장소와 정체성에 대한 주체의 감각을 산출하는 예술적 실천을 정의하기 위해 애썼다는 점이다.　　BB

더 읽을거리

Germano Celant, *Arte Povera* (Milan: Gabriele Mazzotta; New York: Praeger; London: Studio Vista, 1969)

Germano Celant, *The Knot: Arte Povera* (New York: P.S.1; Turin: Umberto Allemandi, 1985)

Carolyn Christov–Bakargiev (ed.), *Arte Povera* (London: Phaidon Press, 1999)

Richard Flood and Frances Morris (eds), *Zero to Infinity: Arte Povera 1962–1972* (Minneapolis: Walker Art Gallery; London: Tate Gallery, 2002)

Jon Thompson (ed.), *Gravity and Grace: Arte povera/Post Minimalism* (London: Hayward Art Gallery, 1993)

프랑스 BMPT 그룹의 네 명의 미술가는 대중 앞에서 각자가 선택한 단순한 형태를 캔버스마다 정확하게 반복해서 그림으로써 첫 번째 선언을 한다. 그들의 개념주의 회화 형식은 전후 프랑스의 '공식적인' 추상미술에 가해진 잇따른 비판들 가운데 최후의 것이다.

▲ 지금껏 미국 미술가의 입에서 나온 가장 국수주의적인 언급은 도널드 저드의 "나는 유럽 미술에 전혀 관심이 없고 유럽 미술은 끝났다
● 고 생각한다."는 논평이다. 이 말은 저드와 그의 동료 프랭크 스텔라가 함께 출연한 유명한 인터뷰에서 나온 것이었다. 브루스 글레이저 (Bruce Glaser)가 진행한 이 인터뷰는 1964년 3월 라디오로 방송됐다. 악의에 찬 저드의 이 발언은 우발적으로 튀어나온 것이 아니었다. 이 방송 원고를 정리해서 《아트뉴스(Artnews)》(1966년 9월)에 게재했을 때에도 저드는 어조를 완곡하게 수정하려는 시도조차 하지 않았으며, 이후 선집 형식으로 여러 차례 다른 곳에 게재됐을 때도 마찬가지였다. 인터뷰 내내 스텔라와 저드는 자신들의 반(反)유럽적인 입장을 설명하는 데 열을 올렸다. 아마도 이 인터뷰에서 처음으로 미니멀리즘의 전략이 가장 분명하게 표현됐을 것이다.

스텔라는 자신과 비교되곤 했던 유럽의 기하학적 추상회화 화가들에 대해 "그들이 열심히 제작하고 있는 것은 내가 상관회화(relational painting)라고 부르는 것이다. 그들에게 있어 모든 생각의 기초는 균형이다. 한쪽 구석에 무엇인가를 하고 나면 다른 쪽 구석에도 뭔가를 해서 균형을 맞춘다. …… 최신 미국 회화에서 …… 균형은 중요한 요소가 아니다. 우리는 모든 요소를 조종하려고 하지 않는다." 그런 구성의 효과를 피하려는 이유가 무엇인지 밝혀 달라는 질문에 저드는 이렇게 덧붙였다. "그런 효과들은 전체적인 유럽 전통의 구조와 가치 그리고 감각 모두를 수반하는 경향이 있기 때문이다. …… 지금까지의 유럽 미술의 특성은 …… 합리주의, 이성 중심의 철학과 연결돼 있다."

대서양을 사이에 둔 그릇된 분할

다른 동료 미니멀리스트들과 마찬가지로, 저드는 미술에서 각 부분 간의 상관 관계를 피하고 주관적인 결정을 제거하는 '논리적' 체계를 고안하려 했다. 평론가나 대중은 저드의 이런 반(反)합리주의적 입장의 중요성을 이해하지 못했으며, 저드는 그 문제를 해결하기 위해 평생을 바쳤다. 저드와 스텔라가 자신들의 미술을 카지미르 말레비치
■ 와 피트 몬드리안이 창시한 기하학적 추상이라는 유럽 전통의 맥락에서 보는 것에 대해 반발하는 것은 당연했다. 그러나 그럼에도 불구하고 미국과 유럽이라는 지리적인 이분법을 내세운 그들의 관점은 근거가 빈약했고 완전한 무지에서 비롯된 것이었다. 제2차 세계대전 이

전의 유럽에 이미 이른바 반(反)전통적인 무관계 미술(nonrelational art)이 있었기 때문이다. 몬드리안의 1918~1919년작 아홉 점의 모듈 그
▲ 리드 회화 작품과 함께 말레비치의 몇몇 작품들(1915년의 「검은 사각형 (Black Square)」과 같은 시기의 관련 작품들)은 무관계 미술의 핵심적인 기준을 형성했다.(초창기 다른 라이벌 작품들로는 자코모 발라의 1912년작 「무지개 빛깔의 교차 침투(Compenetrazione iridescente)」, 한스와 소피 토이버-아르프의 1916~1918
● 년작 「듀오 콜라주(Duo-collages)」, 로드첸코의 1921년 모듈 조각과 모노크롬 세폭화,
■ 블라디슬라프 스트르제민스키의 유니즘(Unism) 회화 작품들, 즉 연역적 구조에 기초한 1928~1929년 사이의 작품 혹은 1931~1932년 사이의 모노크롬 작품들이 있고, 그밖에도 여러 작품이 있다.) 스텔라와 저드는 전후 유럽의 많은 미술가가 구성적 추상 전통만큼이나 오래된 무관계 미술의 전통을 되살렸다는 사실을 알지 못했다. 게다가 유럽에서 이런 부흥이 일어났던 원인은 같은 시기 미국 미술에서 비구성이 흥했던 이유와 크게 다르지 않았다.

대서양의 양편에서 공히 문제시됐던 것은 예술에서 행위 주체의 본성인 작가성(authorship)이었다. 나치의 유대인 대학살과 히로시마 원폭 투하는 50년대 말에서 60년대 초까지도 사람들의 뇌리에 깊이 새겨져 있었다. 식민 시대 갈등의 확산과 결합된 냉전으로 인해 모든 서구인은 언제든지 야만성이 되돌아올 가능성이 있다는 점을 상기하고 있었다. 대규모로 자행된 인류의 비인간적 행위에 의해 **그 어떤** 개별적 주체의 인간성도 불확실해지는 일촉즉발의 분위기 속에서, 젊은 화가들이 '예술적 주체, 즉 작가라는 존재가 무슨 의미가 있느냐'고 의문을 제기했던 것은 놀랄 일이 아니다.

지리적 분할이 착오적 이야기라는 것은 스텔라가 '상관 미술 (relational art)'을 비판하는 전후 맥락을 살펴보면 가장 극명하게 드러
◆ 난다. 상관 미술에 대한 비판은 빅토르 바자렐리(Victor Vasarély)의 옵아트뿐만 아니라 시각예술연구그룹(GRAV)에 대한 공격의 뒤를 잇는 것이었다. 스텔라는 시각예술연구그룹이 본질적으로 바자렐리의 추종자들로 구성됐다고 보았다.

실제로 GRAV는 내가 그린 것보다 앞서 모든 패턴, 즉 내 회화 작품에 있는 모든 기본적인 디자인을 그렸다. …… 나는 그 사실에 대해서 알지도 못했을 뿐만 아니라, 그들이 그런 아이디어와 기본적인 구조를 사용했다 해도 나의 회화와는 아무런 관련이 없다. 나는 그런 유럽의

기하학적 추상 회화, 말하자면 막스 빌(Max Bill) 유파 이후의 회화가 일종의 호기심에서 비롯된 것이며 매우 지루하다고 생각한다.

시각예술연구그룹이 당시 '옵아트의 교황'이라 불렸던 바자렐리의 추종 세력이라는 지적은 전혀 타당성 없는 얘기만은 아니다.(시각예술연구그룹 구성원 가운데 한 명인 이바랄(Yvaral)은 바자렐리의 친아들이었다.) 그러나 그룹의 멤버 가운데 또 한 명의 눈에 띄는 인물이 있는데, 그는 후에 그 ▲룹에 가담한 것이 실수였음을 깨달았던 프랑스 화가 프랑수아 모렐레(François Morellet, 1926~)였다. 아마도 스텔라가 염두에 둔 미술가는 바로 이 사람이었을 것이다.

50년대 초 파리 청년파(Jeune École de Paris)가 가장 선호했던 두 양식인 타시즘과 후기입체주의 추상이 장악하고 있던 프랑스 예술계에서, 모렐레가 포트폴리오를 들고 드니즈 르네 갤러리의 문을 두드렸다는 것은 전혀 놀라운 일이 아니다. 당시 드니즈 르네 갤러리는 기하학의 세례를 받은 모든 종류의 미술에 대해 열려 있는 유일한 출구였다. 그가 거절당했다는 사실과 1961년 시각예술연구그룹이 결성된 이후 그 일원으로서 드니즈 르네 갤러리에 합류했다는 사실 또한 자연스러운 일이다. 왜냐하면 모렐레의 예술이 전적으로 막스 빌의 영향을 받은 것처럼 보임에도 불구하고, 사실상 그 후 몇 년 뒤 스텔라의 작품에서 나타나는 것과 마찬가지로 모렐레의 작품도 막스 빌에 대한 비판을 드러냈기 때문이다.

막스 빌의 체계적 예술에 대항하는 우연성

모렐레가 스위스 미술가 빌의 작품을 처음 발견한 것은 1950년 브라질에서 열린 대규모 회고전에서 그곳에 몰려든 수많은 빌의 팬들과 만났을 때였다. 1952년까지 모렐레는 빌의 체계적 예술(systematic art)
● 개념을 완전히 터득했다. 테오 판 두스뷔르흐로부터 차용한 빌의 체계적 예술 개념이란 오로지 일련의 선험적 법칙에 의해 프로그램된 예술로, 원칙적으로 미술가의 주관성이나 구성의 자의성에 여지를 주지 않는 것이었다. 실제로 모렐레는 이런 성향을 빌보다 훨씬 심화시켰다. 빌은 당시 여러 선언에서 주장한 것과는 달리 늘 고상한 취미에 사로잡혀 있었고, 언제나 구성적인 조화, 즉 균형을 얻기 위해 노력했다. 그는 '프로그램화된 작품'을 제작하기는 했으나, 자신의 주관적 판단이라는 시험대를 통과하지 못한 것들은 모두 삭제했다.(그가 훗 ■날 데 스테일의 대가 조르주 반통겔루의 후계자가 된 것은 우연이 아니다.) 반통겔루의 회화가 기초로 삼았던 수학 방정식과 마찬가지로, 빌이 작품의 형식 배열에 대한 증명으로서 제시한 산술적인 계산은 많은 경우 연막에 불과했다.(관람자들은 그의 작품에 사용된 체계를 좀처럼 이해할 수 없었고, 빌의 작품에서 중요한 특징인 색채는 늘 시스템의 통제를 받지 않는 잉여 또는 부록으로 구상됐기 때문이다.)

아주 초창기부터 모렐레는 개인적 취향이라는 요소를 모조리 없애는 작업에 착수했다. 극도로 단순한 생성 체계들만 사용했고, 그런 체계들을 건드리는 것은 철저히 거부했다. 이전의 많은 미술가가 그랬듯이 모렐레 또한 추상회화를 제작하는 데 최소한으로 필요한 것

이 무엇인지를 알아내고 싶었다. 모렐레는 '영도(zero degree)'의 성배에 사로잡힌 최초의 미술가는 아니었지만, 그것이 도달할 수 없는 목표라고 가장 분명하게 결론지은 사람이었다. 그의 탐구는 1952년 「회화(Painting)」라는 단순한 제목의 작품과 함께 시작됐다. 이 작품은 흰 배경에 녹색 줄무늬(수평-수직 지그재그)가 전면적으로 가득 채워져 있다. 10년 뒤 스텔라의 알루미늄 캔버스에서와 마찬가지로, 전체 구조는 임의적인 하나의 생성 요소로부터 도출된 것이다. 스텔라의 작품에서는 캔버스의 형태가 임의의 생성 요소이고, 모렐레의 작품에서는 화폭의 좌우 단과 부분적으로 정렬된 꺾인 선 하나의 위치가 임의의 생성 요소다. 이 선을 기준으로 다른 모든 선들이 정렬돼 있다.

이 작품 형성의 기저에 최초의 자의적인 선택이 있었다는 사실은 모렐레의 가장 급진적인 실험인 1953년작 「열여섯 개의 정사각형(16 Squares)」으로 이어졌다. 이 작품에서 모듈에 의한 전면적인 그리드(열여섯 개로 등분된 흰 정사각형)는 레디메이드와 크게 다를 것이 없었지만, 모렐레는 작품의 완성에 정확히 11가지의 결정(형태에 대한 두 가지 결정: 정사각형과 변의 길이/ 구성 요소에 대한 다섯 가지 결정: 선, 선의 두 방향-수평과 수직, 선의 개수와 넓이/ 일정하게 분산된 선들의 간격에 대한 한 가지 결정/ 색깔에 대한 두 가지 결정: 흰색과 검은색/ 그리고 마지막 한 가지 결정은 질감을 없애기로 한 것)이 내려졌다고 계산했다. 이 11가지 결정도 '영도'의 논리로 보자면 불필요한 10가지의 결정이 더 내려진 것이었다. 이런 결과를 통해 모렐레는 선택과 자의적인 결정과 창안, 요컨대 구성을 완전히 배제할 수 없음을 깨달았다. 모렐레가 고안한 체계가 완전히 비개인적인 것이라 할지라도 그가 자신의 작품을 완전히 통제하고 있는 한, 그의 작품에서 나타나는 합리적이고 상관적인 배열을 통해 세계를 형성하는 데 일조하고 있거나, 최소한 그런 제어가 가능하다고 선언하고 있다는 점에서 낭만적인 꿈을 찬동하는 것을 피할 수는 없었다.[1]

모렐레가 이 지점에서 우연성을 이용한 것은 접근 방법에 있어 중대한 변화이다. 빌은 한 번도 우연이라는 요소를 사용하지 않았다. 가장 결정론적인 시스템도 완전히 배제할 수 없는 주관적인 선택의 자의성을 막기 위해, 모렐레는 우연성(시스템의 절대적 결여, 완전한 자의성)을 그의 작품을 구성하는 주요 수단으로 받아들였다. 이런 변화는 비 ▲구성 운동에 참여했던 미국의 미술가 엘스워스 켈리의 영향을 받은 것이 분명했다. 50년대 초반 모렐레는 켈리와 매우 친한 사이였기 때문에, 모렐레의 작품들은 종종 켈리의 우연적인 비구성 회화를 체계화한 것처럼 보인다.

모렐레가 우연성을 이용하기 시작한 것은 50년대 중반이었지만, 이런 맥락에서 가장 탁월한 작품은 아마도 1960년부터 시작된 「전화번호부의 홀수와 짝수를 이용한 정사각형 4만 개의 무작위 배열(Random distribution of 40,000 squares using the odd and even numbers of a telephone directory)」이라는 캔버스와 실크스크린 작품일 것이다. 이 작품에서 하나의 사각형 면은 전화번호 숫자에 따라 이원적(양/음)으로 채색된 규칙적인 그리드로 분할된다. 기하학적 추상의 전통과 계획된 작별을 고하면서(다분히 설명적인 제목 자체에 추상에 대한 공격이 노골적으로 드러난다.) 이런 작품들은 또한 모렐레의 그림 경력에서 전환점이 된다. 이

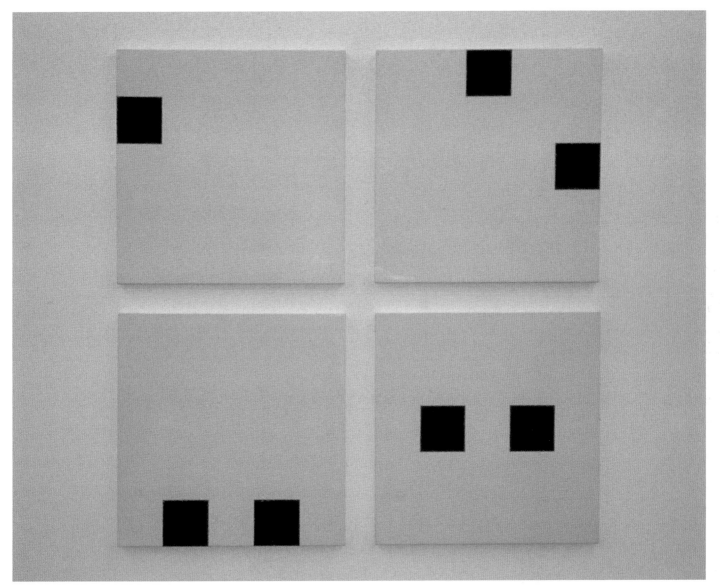

1 • 프랑수아 모렐레, 「숫자 31-41-59-26-53-58-97-93을 이용한 정사각형 두 개의 네 가지 무작위 배열 4 random distributions of 2 squares using the numbers 31-41-59-26-53-58-97-93」, 1958년 패널에 유채, 네 개의 정사각형 60×60cm

작품들에서 나타나는 시각적인 깜박임은 1956년에 시작된 일련의 캔버스 작업에서 나타나는 그리드의 우연한 겹쳐짐에서 발생한 무아레(moiré) 효과에 따른 필연적인 결과로 보였다. 그리고 그런 현상은 모렐레를 자신이 새로이 결성된 시각예술연구그룹의 멤버들과 동일한 언어를 구사하고 있다고 믿게 만들었다. 그러나 모렐레가 이것이 착각이라고 곧 깨달았던 것과 달리, 다른 사람들은 계속 관심을 가졌다. 피에로 만초니가 1959년 밀라노에서 기획한 그룹 전시에 모렐레가 초청됐던 것은 분명히 그의 겹쳐진 그리드 때문이었다. 이 전시에서 루치오 폰타나는 모렐레의 작품을 구입했는데, 이것이 그의 생애 세 번째로 판매된 작품이었다.

리트머스 시험지로서의 이브 클랭

바로 위에서 언급된 두 명의 이름은 전후 파리의 상황에 도입된 색다른 패러다임을 떠올리게 하는데, 이것은 이 두 이탈리아 미술가의 분신 격인 프랑스 미술가 이브 클랭에 의해 표현됐다. 모렐레가 빌에게

서 벗어나기 위해 켈리의 격려를 필요로 했던 것과 마찬가지로, 파리 청년파의 여러 미술가에 대한 직접적인 모욕으로 받아들여진 클랭의 작품, 특히 그의 모노크롬은 파리 미술계의 분수령이 됐다. 파리 청년파의 떠오르는 별이었던 화가 마르탱 바레(Martin Barré, 1924~1993)가 평론가 미셸 라공(Michel Ragon)이 클랭에 대해 쓴 논문의 초안을 읽고 라공에게 보낸 편지는 당시의 상황을 잘 보여 준다. "당신은 이브 클랭에 관해 '논쟁을 몰고 다니는 예술가'라고 했더군요. 내가 보기에 이브 클랭은 논쟁의 여지가 없는 예술가라는 점을 언급해 주기 바랍니다." 라공은 1960년 책을 출간하면서 바레의 문장을 그대로 인용했지만, 그것이 가져올 결과를 미처 파악하지 못한 채, 바레가 클랭에게 매료된 것은 단지 말레비치에 대한 공통된 관심을 통해서만 이해될 수 있다고 부연했다.

라공과 그에 동조했던 다른 평론가들의 어조는 곧바로 완전히 바뀌었다. 라공의 책이 출간된 무렵 열린 바레의 개인전에서 바레는 클랭에게 굴복당함으로써 파리 청년파의 대의를 저버렸다는 비판을 받

▲ 1959a　　● 1960a　　　　　　　　　　　　　　　　　　▲ 1913, 1915

았던 것이다. 바레의 1960년 전시에 대해 긍정적이었던 유일한 평문
▲ 은 클랭의 모든 것을 높이 평가했던 피에르 레스타니(Pierre Restany)가
쓴 글이었다. "바레는 진정한 지적 용기를 발휘해 그가 이제껏 되살리
려고 했던 시대착오적인 형태의 표현 형식, 한물간 장치를 단번에 제
거했다. 부디 남은 것이 거의 없다고 말하지 마라. 나는 아직도 너무
많다고 말하겠다." 특히 레스타니는 바레가 필요 이상으로 색채에 현
혹돼 있으며, 선에 집중해야 한다고 생각했다. 레스타니는 바레의 장
점이 선에 있다고 보았다. 레스타니가 보기에 **색채**는 클랭의 영역이
었다. 클랭이 그 어떤 이원론이나 균형 감각도 피하는 '일원론자'로서
색채에 접근했다면, 바레는 **선**의 '일원론자'가 될 수 있다고 여겼던
것이다.

바레의 '변절' 혹은 다른 많은 당대 미술가들의 전향을 이해하기
위해서는, 파리 청년파의 목적이 무엇이었는지 짧게나마 정리할 필요
가 있다. '파리 청년파'는 (행위 추상이든, 후기입체주의든, 보다 정확히는 포스트-
클레(post-Klee)든 간에) 전쟁 직후에 피에르 술라주(Pierre Soulages), 장
바젠(Jean Bazaine), 알프레드 마네시에(Alfred Manessier), 비에라 다 실바
(Viera da Silva), 세르게이 폴리아코프(Serge Poliakoff), 장 에스테브(Jean
Esteve), 브람 판 펠더(Bram van Velde), 한스 아르퉁과 같은 부류에 의해
주창됐고, 그 다음으로 일군의 아카데미의 모방자 집단이 열심히 따
랐던 추상의 유형을 지칭하기 위해 1950년대에 수차례 사용된 포괄
적인 용어다.(이런 현상은 1950년대 초 뉴욕에서 추상표현주의 작품의 아류가 대량 생
산된 것에 비견될 만하다. 클레멘트 그린버그는 이런 작품의 생산을 그 지역에서 화랑들
이 급격히 늘어났던 것과 관련해 '10번가 터치' 예술이라고 비꼬았다.) 파리 청년파
● 의 이론과 작업 방식은 초창기 칸딘스키를 모델로 하고 있다. 칸딘스
키는 답답할 정도로 상세하고 정교한 스케치 작업을 했는데, 이른바
'즉흥'이라 불리는 이 작업은 화가 '내면'의 충실한 초상으로서 바라
볼 것을 관람자에게 요구한다. 짐짓 점잖은 작가(composer)로서 파리
청년파 미술가들은 그의(아주 드물게 그녀의) 회화 세계의 주인으로서 자
리잡은 데카르트적인 주체였다. 심지어 표현주의를 표방할 때조차 파
리 청년파 화가들은 후기의, 고전을 지향하는, 고도로 구상적인 입체
가 지배하던 예술 교육의 소산이었다.

파리 청년파의 첫 번째 그룹과 두 번째 그룹을 한꺼번에 묶는 것은
부당하겠지만, 50년대 말에 이르러 시장이 포화되고 두 그룹 모두 국
가와 순문학적인(belle-lettristic) 인텔리겐치아로부터 지원을 받았기 때
문에 전체적으로 두 그룹 사이의 구별이 모호해졌다. 1959년 몹시 화
려하게 막을 연 제1회 파리 비엔날레는 원래 파리 청년파를 기념하기
위한 것이었다. 그러나 비엔날레 조직 위원들은 엄청나게 많은 참가자
들과 정면으로 부딪히게 됐고, 레스타니는 참가자들 가운데 일부 미
■ 술가들을 곧 '누보레알리스트(Nouveaux Réalistes)'라고 명명했다. 그밖
에도 로버트 라우션버그가 미국관에 출품한 석 점의 「콤바인 페인팅
(Combine Paintings)」, 제멋대로 움직이며 행위 추상 드로잉을 만들어
◆ 내는 장 탱글리의 「메타-마틱(Meta-Matic)」 기계, 이브 클랭의 청색 모
노크롬,[2] 그리고 자크 드 라 빌글레, 프랑수아 뒤프렌, 레몽 앵스의
수많은 「데콜라주(décollages)」(레몽 앵스의 「지정 구역의 울타리(Palissade des

emplacements réservés)」는 포스터 잔여물로 도배된 광고판 널빤지를 길거리에서 직접
가져와서 한 줄로 세워 놓은 것으로 엄청난 물의를 일으켰다.) 등이 있었다.

클랭은 파리 청년파에 저항한 유일한 미술가도 아니었고 최초의
작가도 아니었지만, 파리 청년파의 연극적인 행위, 특히 무대 위에서
거대한 캔버스를 단숨에 그려 내는 조르주 마티외의 자기 과시적인
전술을 차용하는 데에는 가장 뛰어났다. 클랭은 지속적으로 화가의
전통적 도구인 물감과 캔버스를 사용했는데, 이런 점은 파리 청년파
를 경계하면서도 완전히 회화를 벗어나고 싶지는 않았던 미술가들에
게 끼친 그의 영향을 설명해 준다. 그렇다고 해서 그 미술가들이 클
랭의 원대한 신비주의 전략에 찬성했다는 의미는 아니다. 다시 논의
를 바레에게로 돌리면, 사실상 클랭의 모노크롬을 발견한 이후 바레
의 작품들은 클랭이 옹호했던 미적 숭고라는 낭만주의적 입장으로의
회귀에 대해 객관적인 비평을 가하고 있음이 드러난다. 1960년 바레
가 전시한 회화 작품들은 모두 흰 캔버스 위에 물감을 튜브에서 바로
짜서 제작한 단순한 서명(나선형 곡선, 휘갈긴 선의 덩어리) 같은 것이었다.
▲ 이 작품들은 분명히 로이 리히텐슈타인이 1965년 이래 계속 해 온,
추상표현주의에 대한 온건한 조롱으로 유명한 '붓놀림(brush-strokes)'
작품들과 유사한 패러디다.

이 작품들의 제작 과정은 꾸밈없이 노출됐다. 선은 공간적인 여정
(저기서 시작했고 여기서 끝난다.)과 시간의 전개를 드러내는(선이 두꺼워진 부분
은 손동작이 느려진 부분임을 알려 준다.) 지표적인 기호다. 켈리와 라우션버
그가 10년 전에 했던 것과 마찬가지로, 바레가 파리 청년파의 작가성

2 • 이브 클랭, 「청색 모노크롬 IKB 48 Monochrome Blue IKB 48」, 1956년
패널에 유채, 150×125cm

3 • 마르탱 바레, 「63-Z」, 1963년 캔버스에 스프레이 페인트, 81×54cm

4 • 시몽 앙타이, 「마리알 3 Mariale 3」, 1960년 캔버스에 유채, 크기 미상

과 행위 주체 개념을 공격하려면 회화적 기호를 지표로 분석하는 데서 출발해야 함을 깨달은 것은 그 이듬해였다. 이때 바레는 스프레이 캔을 사용하기 시작했다. 당시 알제리 전쟁에 관한 그래피티가 파리의 벽을 뒤덮으면서 스프레이 캔은 그야말로 전성기를 맞았다. 바레가 스프레이 캔의 초보적인 기법에 매혹된 이유는 분명하다. 스프레이 캔을 사용할 때 유일한 골칫거리는 속도 조절이었는데, 특히 그는 타시즘으로(표현적인 것으로) 해석될 수 있는 페인트의 흘러내림을 원하지 않았다. 스프레이 캔 방식은 또한 미술가의 신체와 화폭 사이에 아무런 접촉이 없어도 흔적이 생산된다. 캔버스와 흔적으로 남는 행위 사이에 물질적인 혹은 심리적인 매개는 거의 없다. 질감도 없고 회화적인 '조리법'도 없다.(이 작품에 대해 대체로 적대적이었던 최초의 평론가들이 이 작품을 사진으로 생각한 것에 대한 설명이 될 수 있을 것이다.) 스프레이 캔 작품 가운데 가장 볼만한 것은 한쪽 모서리에서 다른 모서리로 비스듬히 사선들이 전면적으로 평행하게 그려진 1963년의 작품이다.[3]

앙타이의 전면적인 방식

비슷한 시기에 시몽 앙타이(Simon Hantaï, 1922~2008)도 전면성(allover)이 지표성(indexicality)의 탐구와 밀접하다는 결론에 도달한다. 모렐레의 유산과 씨름하면서 이런 구조를 만나게 됐고 바레가 파리 청년

파의 낡은 방식에서 벗어난 것이라면, 앙타이가 극복하고자 했던 적은 초현실주의였다. 오늘날의 시점에서는 전후 프랑스에서 초현실주의가 완전히 빈사 상태였다는 것이 자명하지만, 당시로서는 초현실주의가 여전히 중요한 위치를 차지하고 있었다. 앙드레 브르통은 1966년 사망 직전까지 매우 활발하게 활동했고, 프랑스의 미술시장과 공공 기관에는 브르통의 문하생들의 작품이 쇄도했다. 그들은 근본적으로 20년대 중반 앙드레 브르통의 기치 아래 재결성된 예술가들을 흉내 내는 3세대 모방자 집단이었다. 앙타이는 50년대 초반 초현실주의자로 시작했으나, 점차 행위 추상으로 옮겨 가서 거대한 캔버스에 어둡고 칙칙한 물감으로 바탕을 칠한 다음, 넓적한 팔레트 나이프나 주걱을 사용해 재빨리 긁어 내는 작업을 했다. 1959년 앙타이의 거대한 전면적인 회화 작품은 같은 해 뒤뷔페가 제작한 「재료학(Matériologies)」과 묘하게 닮았으나 더욱 현란한 효과를 보여 주는데, 이것은 앙타이의 전 생애를 통해 전환점이 된 작품이다.[4] 뒤뷔페에게는 이 전면적인 작품이 예외적인 것이었던 반면, 앙타이에게는 도약의 발판이 되었고 이후 그는 한 번도 이 방식에서 벗어나지 않았다. 당시 앙타이는 폴록의 작품을 알고 있었기 때문에 자신의 특징을 살리는 동시에 그와 차별화될 수 있는 새로운 방식을 고안해야 한다고 생각했고, 그렇게 해서 이듬해 선보인 방식이 접기(pliage, 구김 효과에 더 가까웠지만 문자 그

▲ 1924, 1930b, 1931a ● 1946, 1959c

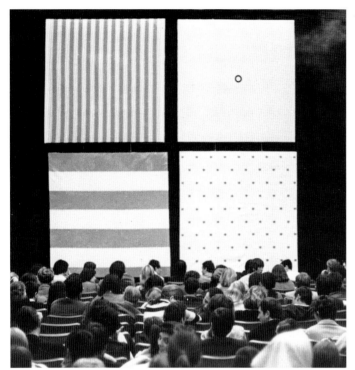

5 • 다니엘 뷔랭, 「선언 3: 뷔랭, 모세, 파르망티에, 토로니 Manifestation no. 3: Buren, Mosset, Parmentier, Toroni」의 기념사진(부분), 파리 장식미술관, 1967년

대로 '접기')이다. 이후 앙타이는 이 방식을 고수해, 접은 캔버스에 채색함으로써 캔버스를 펼쳤을 때 물감이 닿지 않은 다양한 크기의 헛바닥/불꽃/잎사귀 모양의 주름이 하얗게 드러나도록 했다. 처음에는 그 주름 부분에 아예 다른 색을 칠하거나 같은 색이라도 농담을 다르게 칠해서 캔버스 표면에 파충류 가죽 같은 단단하고 복잡한 망상조직 느낌을 주었다. 그러나 곧 더 유동적인 물감을 사용하고 더 큰 규모로 작업하면서, 물감이 묻지 않은 부분을 하얗게 그대로 두어 물감이 칠해진 부분의 장식적이며 우연적인 패턴이 극명한 대비를 이루게 했다. 어떤 변화를 주었든 간에 앙타이의 회화적인 작업은 항상 자동기술법의 문제와 통제 불능성을 즐겼고, 가장 성공적인 앙타이의 작품들은 펼쳐지는 순간 보는 사람들에게 예기치 못한 순수한 기쁨을 선물했다.

모렐레, 바레 그리고 앙타이는 그들이 배웠던 많은 기술들을 버렸다. 이 기술들이란 "코기토 에르고 숨(cogito ergo sum)"의 회화적 등가물(데카르트의 "나는 생각한다. 그러므로 나는 존재한다."는 "나는 '한쪽 구석에 무엇인가를 하고 다른 쪽 구석에 무엇인가를 해서 균형을 맞출'(스텔라) 수 있다. 그러므로 나는 존재한다."로 전환된다.)에 수반되는 구성과 내면성의 신화를 과시할 수단을 개발하기 위해 전통적인 배경에 기대고 있는 것들이었다. 그러나 그들은 자신들이 기술을 버린다고 했던 바로 그 지점에서 또 한 사람

▲의 젊은 미술가에게 역전을 당했는데, 그가 바로 개념미술의 국제무대에서 가장 중요한 존재가 될 다니엘 뷔랭이다. 뷔랭이 선배들의 교훈을 터득하는 데에는 2년도 채 걸리지 않았다.(그에게는 앙타이가 특별히

●중요했지만, 엘스워스 켈리나 프랭크 스텔라도 마찬가지로 중요했다. 동료들과 달리 뷔랭은 미국의 상황을 매우 잘 알고 있었기 때문이다.) 1965년 중반까지 뷔랭의 거대한 캔버스들은 거의 모두 채색된 줄무늬의 규칙적인 패턴(일반적으로 바탕)

▲과 단조로운 색면(일반적으로 유기적인 형태)을 대비시켰고, 마티스의 장식성이 부활하는 데 강력한 구실이 됐다.

뷔랭이 구성의 배경으로 직물 가게에서 사 온 줄무늬 캔버스라는 기성품을 사용하기로 결정하면서 선배들과 같은 탈숙련화(deskilling) 과정을 경험한 것이 바로 이 지점이었다. 뷔랭은 처음에는 알록달록하게 프린트된 패턴을 (뒤샹의 표현을 쓰자면) '고치느라' 애썼지만, 곧 그대로 두고 그 위에 유기적인 형태를 그리는 것으로 만족했다. 그의 다음 단계는 유기적 형태를 증식시켜서 이 역시 전면적인 패턴이 되게 ('처음의' 줄무늬와 경쟁하게 해서 형상과 배경 사이의 전통적인 대비에 이의를 제기하게) 만드는 것이었다. 1966년 초에 뷔랭은 표준적인 한 쌍의 패턴을 채택했다. 그는 작품마다 각각의 너비(8.5센티미터)가 일정한 흰색과 단색의 줄무늬를 엇갈리게 하는 이 방식을 이후 계속 사용했다. 같은 해 여름이 끝날 때까지 그는 어떤 '형상화'나 윤곽도 생략했다. 그의 유일한 개입은 (야드 단위로 구입한) 줄무늬 천을 펼치고 흰색 줄 하나를 흰색 아크릴 물감으로 두드러지게 강조한 것뿐이었다.

또한 그는 자기와 유사한 작업을 하는 세 명의 미니멀리즘 작가 올리비에 모세(Olivier Mosset), 다니엘 파르망티에(Daniel Parmentier), 니엘 토로니(Niele Toroni)와 함께 BMPT 그룹을 만들었다.[5] 천재 작가의 영감이라는 신화와 그밖에 예술 세계의 바보짓들에 저항해, 이들은 각각 자신들의 모든 작품에서 변함없이 반복될 하나의 형태를 선택했다. 뷔랭의 표준적인 수직 줄무늬에 대해 파르망티에는 거대한 수평 줄무늬(띠)로 화답했고, 토로니는 동일한 크기의 붓질 흔적을 따로 떨어뜨려서 규칙적으로 산포했으며, 모세는 캔버스의 중앙에 검은색으로 원을 그렸다. 1967년 1월 3일 〈청년 회화전(Salon de la Jeune Peinture)〉이 열리는 동안, 그들은 최초의 합동 전시를 가졌는데, 이는 마티외를 패러디한 클랭을 다시 패러디한 것이었다. 오전 11시부터 오후 8시까지 온종일 "뷔랭, 모세, 파르망티에, 토로니는 여러분이 똑똑해지기를 권합니다."라는 슬로건이 확성기를 통해 울려 퍼졌고, 그런 가운데 이들은 정해진 시간 동안 각자의 트레이드마크를 사용한 작품을 최대한 많이 제작했다. 그렇게 하루가 끝나자 그들은 "뷔랭, 모세, 파르망티에, 토로니는 전시하고 있지 않다."라고 쓴 현수막만을 벽에 남겨 둔 채 자신들의 작품을 챙겨서 전시장을 완전히 떠났다. '청년 회화'는 완전히 끝났으나, 이로써 제도 비평의 새로운 길이 열렸다. 1년 남짓 후인 1968년 5월의 문화 혁명은 BMPT의 게릴라 전술을 더욱 급진적으로 만들었다. YAB

더 읽을거리

Yve–Alain Bois, "François Morellet/Sol Lewitt: A Case Study," in Thomas Gaehtgens, Artistic Exchange, Acts of the 28th International Congress of Art History, Berlin, July 15–20 (Berlin: Akademie Verlag, 1993)

Yve–Alain Bois, Martin Barré (Paris: Flammarion, 1993)

Benjamin H. D. Buchloh, "Hantaï/Villeglé and the Dialectics of Painting's Dispersal," Neo–Avantgarde and Culture Industry (Cambridge, Mass.: MIT Press, 2000)

Daniel Buren, Entrevue: Conversations with Anne Baldessari (Paris: Musée des Arts Décoratifs, 1987)

Bruce Glaser, "Questions to Stella and Judd," in Gregory Battcock (ed.), Minimal Art: A Critical Anthology (New York: Dutton, 1968; and Berkeley and Los Angeles: University of California Press, 1995)

Serge Lemoine, François Morellet (Zurich: Waser Verlag, 1986)

▲ 서론 4, 1971 ● 1953, 1958, 1962d ▲ 1910

1968ₐ

60년대 유럽과 미국의 선진 미술을 소개하는 데 주력했던 두 개의 미술관, 아인트호벤의 반 아베 미술관과 뮌헨글라드바흐의 압타이베르크 미술관에서 베른트 베허와 힐라 베허 부부의 전시가 열린다. 여기서 그들은 개념주의 미술과 사진의 선두주자로 자리매김한다.

베른트 베허(Bernd Becher, 1931~2007)와 힐라 베허(Hilla Becher, 1934~2015) 부부는 그들이 1957년에 시작했던 사진 프로젝트에 대해 50년간 관심을 가지고 있었다. 그 프로젝트는 당시 등한시되거나 소멸될 위기에 놓인 유럽의 낡은 산업 건축물을 체계적으로 기록하는 일이었다. 19세기 파리의 지형을 사진으로 담아 냈던 샤를 마르빌이나, 근대화의 충격 속에서 사려져 가는 파리의 모습을 냉정한 시선으로 기록했던 외젠 아제의 시도와 같은 무수한 사진 아카이브의 선례들처럼, 베허 부부의 프로젝트는 애초부터 특수한 변증법적 특성을 갖는다. 그 변증법이란 강박에 가까운 철저한 기록 의지와 그 기록을 영구화하려는 욕망, 그리고 깊은 상실감과 대상의 시공간적 소멸을 막을 수 없다는 멜랑콜리한 통찰 사이의 갈등에서 비롯된 것이다.

두 번의 사진적 전회: 1928~1968년

여기서 먼저 두 개의 사진 프로젝트를 언급할 필요가 있다. 하나는 베허 부부를 탄생시킨 역사적·문화적 배경으로 핵심적이었던 독일 신즉물주의 사진이며, 다른 하나는 베허 부부가 세계적 명성을 얻게 된 수용의 문맥과 관련된 사진 프로젝트이다. 독일의 사진가 아우구스트 잔더의 유명한 프로젝트 『시대의 얼굴』(20세기 초반에 시작돼 1929년에 일부가 출판됐다.)은 전자의 예로, 베허 부부는 잔더가 자신들에게 끼친 영향에 대해 거듭 강조한 바 있다. 잔더의 프로젝트는 바이마르 공화국의 사회적 주체들을 정확하고 완벽하게 기록함으로써 사회 계층, 나이, 직업, 사회적 유형을 아우르는 하나의 인상학을 제공했다.

후자의 예로는 에드 루샤, 댄 그레이엄, 더글러스 휴블러와 같은 미국 작가들의 사진 '아카이브'를 들 수 있다. 1960년대 초중반부터 시작된 이들의 작업을 계기로 사진은 다시 미술 생산에서 핵심적인 매체로 부상했다. 60년대 말부터 시작된 베허 부부의 수용을 논할 때면 대개 이 미국 작가들과의 관련성이 함께 언급됐다.(실제로 이들 가운데 일부는 평생 베허 부부와 친밀한 관계를 유지했다.) 예를 들면 베허 부부의 작품집 『익명적 조각들: 건설 기술의 유형학(Anonyme Skulpturen: Eine Typologie technischer Bauten)』에 대한 평문을 가장 처음 쓴 사람은 미니멀리즘의 대표 조각가 칼 안드레였는데, 이것은 베허 부부의 작업에 대한 가장 중요한 글이기도 하다.

부분적으로 베허 부부의 초기 사진 작업의 일부분은 건축을 발굴하는 구성 이미지들이었다. 시대에 뒤처진 듯한 기이한 몽타주 형식으로 된 이 이미지들은 보이는 세계를 실증주의적으로 기록하기 위해 경험적으로 입증 가능한 세부를 최대한 제공한다는 사진 본연의 약속을 보여 준다. 그러나 베허 부부는 포토몽타주를 상기시키는 이런 이미지들에 한계를 느꼈다. 왜냐하면 포토몽타주는 그들 작업의 역사적 원류가 됐던 신즉물주의 사진에 잠재된 보수성을 연상시키는 정치적 '타자'였기 때문이었다. 더욱이 베허 부부는 로버트 라우션버그를 비롯한 전후 미국 작가들을 통해서 새로운 모습으로 재등장한 포토몽타주의 전통에 대한 언급을 일체 회피하려 했다.

이런 이유에서 베허 부부는 구성 사진을 포기하는 대신 모더니즘 사진의 두 가지 법칙, 즉 전통적인 수공업 방식으로 제작한 단일한 이미지와 이미지의 연속 혹은 수열 법칙을 독특한 방식으로 결합하는 방식으로 작업하기 시작했다. 이때부터 이들의 사진은 두 가지 방식으로 배열됐다. 하나는 '유형학' 방식(서로 다른 9개의 가마나 서로 다른 15개의 냉각탑[1]처럼, 동일한 유형의 건축물 이미지를 9개, 12개, 15개 연달아 제시하는 방법)이며, 다른 하나는 '펼침(Abwicklung)' 방식으로 (채광탑이나 집과 같은) 하나의 특정 구조물을 여러 각도에서 바라본 일련의 이미지를 제시하는 방법[2]이었다.

실제로 이 시기 베허 부부의 작업이 위에서 요약했던 것 이상으로 복잡한 양상을 띠게 된 이유는 그것이 바이마르 아방가르드를 역사적으로 계승하려던 몇 안 되는 전후 독일의 미술 작업 가운데 하나였다는 사실에 있다. 이런 측면에서 그들은 바이마르의 전통 대신 50년대와 60년대 미국 네오아방가르드와의 연계를 꾀했던 게르하르트 리히터와 같은 대다수의 전후 서독 작가들과는 대조적이었다. 이렇게 베허 부부는 아우구스트 잔더, 알베르트 렝거-파치, 베르너 만츠(Werner Manz)의 이상과 성과를 작업의 모델로 삼으면서 바이마르의 신즉물주의 사진 전통을 되살리려 했다.

이렇게 베허 부부는 바이마르와의 연속성을 주장한 데서 그치지 않고 추상표현주의의 영향과 50년대 미국, 프랑스 회화의 부상으로 전후 재건 시기 독일에서 거의 잊었던 사진 자체의 진실성을 새롭게 주장하기 시작했다. 그러므로 베허 부부가 한편으로는 바이마르 문화와, 다른 한편으로는 '역사적 아방가르드' 문맥 내에서 꽃피웠던 이미지 작업의 대안적인 체계와 연속성을 가지려 했음은 지극히 당연하다.

▲ 1935 ● 1925b, 1929 ■ 1935 ◆ 1967a, 1968b, 1984a ▲ 1953 ● 1988

1 · 베른트와 힐라 베허 부부, 「냉각탑 Cooling Towers」, 1993년
열다섯 장의 흑백사진, 173×239cm

더욱이 선탄장, 저수탑, 광산 출입구와 같은 산업 건축물에 집중했다는 점에서 베허 부부의 작업이 50년대 말 60년대 초 독일에서 부상, 수용됐던 용접 조각과 관련돼 논의됐음에 주목할 필요가 있다. 기계 부품을 산업 생산의 잔여물로 파악하고 작업의 재료로 삼았던 ▲ 데이비드 스미스와 장 탱글리의 용접 조각은 전후 시기 조각을 재정의하는 데 핵심적이었다. 베허 부부는 자신들의 사진을 기초로 한 60년대 초반의 작업이 산업 폐허를 미화하는 일에 대항해 실제의 역사적 건물을 다루는 산업고고학의 일환이었다는 점에서 스위스 누보레알리스트인 탱글리의 정크 조각 미학과는 전적으로 구분된다고 설명한 바 있다. 다시 말해 베허 부부는 역사적 중요성과 구조적·기능적 충실함, 그리고 그 미학적 지위를 드러내는 건축 유형에 대한 관심을 명백히 함으로써 산업 폐기물을 낭만적으로 만들거나 예술적 실천과 산업적 실천의 관계를 환원적으로 이해하는 일에 반대했다. 그러므로 그들에게는 예술적 충동만큼이나 건축물 보존주의자적 충동도 중요한 작업 동기였다. 당시까지만 해도 이런 건축물이 폐허로 보였던 것은 아니지만 점차 사라져 가는 것만은 분명했다. 그러므로 완전히 소멸될 위기에 있던 산업 건축물을 선별, 구조해 내려는 건축물 보존주

의자들의 '산업고고학'이 성립 시기부터 베허 부부의 작업에 자극을 받으며 새로운 학문 분과로 부상했다는 사실은 그리 놀라운 일이 아니다. 그리고 산업고고학자들이 고고학적 보존 작업을 확보하기 위해 베허 부부에게 산업 부지를 탐사해 사진 기록으로 남겨 달라고 수차례 의뢰했던 사실 또한 당연한 일이었다.

수열성에서 장소 특정성으로

▲ 베허 부부의 작업에 대한 해석은 그들이 영향받은 잔더와 렝거-파치로부터 르 코르뷔지에에 이르는 다양한 역사적 원천들을 고려할 때 더욱 복잡한 양상을 띤다. 1928년 르 코르뷔지에는 자신이 만든 잡지 《에스프리 누보(L'Esprit Nouveau)》에 게재한 선언문에서, 곡물 창고와 같은 산업 건축물이 익명적 공학 디자인의 형식적 위력을 보여 준다는 내용의 미학을 제안했다. 이 미학은 형태가 순수한 기능의 표현 그 이상도 그 이하도 아니라는 기존의 주장을 넘어서, 심리학적 측면에서는 작가성을 비판하고 사회정치학적 측면에서는 사회적 생산에의 집단적 참여를 강조했다. 르 코르뷔지에가 모더니즘 건축가의 작가 미학에 반대했던 것과 같은 맥락에서, 베허 부부의 『익명적 조각

▲ 1945, 1960a

▲ 1925a, 1929, 1935

들』또한 산업디자인의 익명성이 작가의 개성에 대한 주장만큼이나 진지하게 고려돼야 한다고 주장했다. 이렇게 해서 1968년 바로 그 시점에 '르 코르뷔지에-신즉물주의-베허 부부'라는 모더니즘의 계보가 형성될 수 있었고, 이들은 모두 집단성, 익명성, 기능주의를 핵심적인 예술 가치로 여겼다.

▲ 『익명적 조각들』에 열렬한 반응을 보였던 안드레의 정의에 따르면, 베허 부부의 작업은 무엇보다도 수열적 반복에 대한 강박적 관심이
● 었다. 베허 부부를 즉각 미니멀리즘과 포스트미니멀리즘 미학의 문맥 내에 위치시킨 이런 해석이 가능했던 것은 그들이 이미지를 그리드 분류 방식에 따라 배열함으로써 대상들 간에 존재하는 미세한 구조적 차이를 드러냈기 때문이다. 이렇게 안드레는 반복, 수열성, 정밀 조사, 미세한 구조적 차이를 강조하면서 베허 부부의 작업을 미니멀리즘의 입장에서 수용하고 미니멀리즘과 포스트미니멀리즘 조각의 모델로 삼았다. 그러나 그들의 작업은 60년대 후반에 진행된 조각의 흐름과 연결되는 또 다른 측면이 있었다. 그것은 바로 베허 부부가 익명성을 강조한 점과 장소의 문제를 전면적으로 다뤘다는 사실 두 가지이다. 안드레가 전개한 조각의 내재적 논리를 따라, 이제 조각은 만들어진 대상이 아니라 하나의 장소, 즉 건축과 환경이 만나는 하나의 결절 지점으로 이해되기에 이르렀다.

베허 부부의 작업이 물리적 구조물을 사진 기록물로 대체했다는 점에서, 그것은 미니멀리즘은 물론 개념주의와도 연관됐다. 특히 그 이미지들이 수열적으로 배열될 때는 더더욱 그러했다. 에드 루샤부
▲ 터 댄 그레이엄에 이르는 수열적, 체계적 사진 경향이 주목받게 됐던 결정적인 계기는 개념주의의 부상이었다. 그러나 숙련된 기술, 즉 재숙련화(reskilling)를 강조했던 베허 부부의 작품은 탈숙련화(deskilling)
● 로 정의되는 개념주의 사진과는 구분됐다. 잔더와 렝거-파치의 신즉물주의 사진이 최상의 장인적 완성도를 요구했듯이, 베허 부부 또한 가능한 한 양질의 흑백사진을 제작한다는 목표를 부활시키는 데 주력했다. 베허 부부는 정면 사진을 얻어 내기 위해 모든 수단을 동원했다. 먼저 그들은 수평 앵글에서 사진을 찍어 그림자를 남기지 않았고, 적절한 날을 택해 색조의 가장 미세한 계조조차도 잡아 낼 수 있는 빛을 확보했다. 심지어 그들은 최대한 원상태에 가깝게 대상을 제시하고자 했다. 작가 개인의 시각이 배제된 듯 보인다는 점에서 베허 부부의 작업은 신즉물주의 전통의 연장선상에 놓이게 되며, 여기에서부터 새로운 목표로 나아가게 된다.

이렇게 베허 부부가 바이마르 신즉물주의와의 연속성을 주장하면서도 독일 네오아방가르드를 전후 미국 미술과 연계시키는 일에 반
■ 대했다는 점에서는 당시 독일 표현주의를 부활시키려 했던 게오르크

2 • 베른트와 힐라 베허 부부, 「8개의 시점에서 바라본 집 Eight Views of a House」, 1962~1971년
여덟 장의 흑백사진

▲ 1962c　　● 1965, 1969　　　　　　　▲ 1967a, 1968b　　● 1929, 1935, 1968b　　■ 1908, 1963

바젤리츠의 시도와 유사했다. 그러나 이런 연속성을 주장하는 예술 작업에는 문제가 있다. 예술적 작업과 전략들이 지속적으로 다른 작업과 전략에 자리를 내줌으로써 그 자체로 역사적 현상이 되는 동시에 그 가치가 연동된다는 사실을 고려할 때, 20년대의 '신즉물주의' 사진이 60년대 사진에 유효한 모델이 될 수 있다는 발상은 회의적이다. 더욱이 제2차 세계대전과 함께 정치적, 역사적 단절을 경험한 독일에서 국민 국가 개념을 바탕으로 주체의 정체성을 구성하는 일은 위험천만한 것이었고, 과거의 모델로부터 예술적 정체성을 구성하려는 시도는 더더욱 그러했다. 제2차 세계대전과 홀로코스트에서 비롯된 역사적 단절을 초월하려 했던 미술 작업들은 1946년 이후의 모든 문화 실천이 그런 단절에서 자유로울 수 없으며 그것을 고려해야만 한다는 사실을 외면하려 했다. 이런 측면에서 베허 부부의 연속성에
▲ 대한 주장은 의심스러운 것이 될 수밖에 없고, 게르하르트 리히터처럼 이런 연속성을 주장하지 않았던 동시대 독일의 다른 작업들과 비교할 필요가 있다.

바로 이 역사적 애도의 문제를 회피하려는 시도 속에서 작품은 억압적 기구의 징후를 드러낸다. 베허 부부의 사진을 잠식하는 멜랑콜리아가 거의 병적으로 주체를 억압하면서 산업 폐허에만 초점을 둔 데에서 유래한다는 사실은 우연이 아니다.(이는 건물 유형의 사회적 차원보다는 구조적 아름다움을 제시했던 19세기 중반 시골 주택의 범주에도 해당된다.) 과거를 멜랑콜리하게 바라보기 위해서는 작품의 사회 역사적 차원이 제거됨
▲ 으로써 건축적인 것이 순수한 주목의 대상이 되어야 한다. 아우구스
● 트 잔더를 제외한 신즉물주의 미술가들이 대상을 끊임없이 미학적인 것으로 만들려 했다는 점에서, 탈(脫)역사화의 움직임은 신즉물주의 사진 자체를 규정하는 특징이 됐다.

개념에서 색채로

베른트 베허가 60년대 중반 이래 뒤셀도르프 아카데미에서 교편을 잡음에 따라 토마스 스트루트(Thomas Struth, 1954~)[3], 토마스 루프
■ (Thomas Ruff, 1958~)[4], 칸디다 회퍼(Candida Höfer, 1944~)[5], 안드레아스 구르스키(Andreas Gursky, 1955~)[6] 등이 그의 '유파'에 속하는 2세대 사진작가가 됐다. 그들은 베허 부부의 작업을 출발점으로 취하면서, 그것을 확장한 동시에 베허 부부의 접근법의 내재적인 난점 또한 확장했다. 예를 들어 베허 부부가 강조했던 인간 개입의 부재는 스트루트

3 • 토마스 스트루트, 「런던 클린턴 거리 Clinton Road, London」, 1977년
흑백사진, 66×84cm

▲ 1988　　　　　　▲ 1935　　● 1929　　■ 2001

와 루프의 사진에서도 강박적으로 반복된다.

1976년에 뒤셀도르프의 텅 빈 거리를 사진으로 찍으면서 작품 활동을 시작한 스트루트는 순수한 산업적인 대상을 순수한 구조적인 도시 조직망으로 대체했다. 인간 활동이 부재한 도시를 체계적으로 탐색해 그것을 멜랑콜리하게 바라보게 함으로써 역사적 문제를 회피했다는 점에서, 스트루트의 작업은 베허 부부와 다를 바 없었다. 그러나 그가 벨기에, 독일, 영국의 작은 마을에서부터 도쿄와 같은 대도시까지 끊임없이 방황하면서 독특한 유형의 도시 공공장소를 기록함으로써 건축물이 아닌 도시를 고고학적으로 탐색했다는 점에서는 베허 부부와 구분됐다. 회고해 보면 그의 기록은 베허 부부의 사진 아카이브에만 존재하는 사라진 풍경들처럼 사라져 가는 도시 공간에 대한 실제의 경험을 체계적으로 설명하는 시도로 간주된다.

스트루트와 루프의 초기 작업이 물질적인 지지체로서나 장인적 기술의 수단으로서나 시대에 뒤처진 흑백사진을 고수했다는 ▲ 사실에서, 우리는 조르조 데 키리코의 회화에서 가장 잘 발견할 수 있는 반(反)모더니즘적 충동이 여기에서도 작동하는지, 작동한다면 어느 정도인지에 대해 질문하게 된다. 여기서 반(反)모더니즘이란 현재를 멜랑콜리아의 렌즈를 통해 바라보고, 선진 과학 기술의 생산 수단과 필연적인 관계를 설정하는 아방가르드 모델과 단절하며, 상실의 조건에서 어떻게 기억을 재구성하는가와 같이 전후 시기의 중대한 질문을 배경으로 자신의 위치를 정하는 것을 뜻한다.

루프, 스트루트, 구르스키, 회퍼의 작품에서 마치 금기로부터 해방된 듯 색채가 갑작스레 등장하면서 이런 전개의 후기 국면은 시작됐다. 그러나 이렇게 색채를 도입하고 인간의 개입을 허용하며 사회적 문맥에 대한 상세 정보를 방대하게 제시한다고 해서 스트루트와 루프의 사진 작업에 내재한 역사적 한계가 극복되는 것은 아니다. 오히려 현실은 정반대이다. 그 이유는 루프가 80년대 후반 이래로 제작해 왔던 거대한 사진 초상 연작이 바이마르의 신즉물주의와 다를 바 없이 전통적인 초상화 장르를 부활시키고 있기 때문이다. 그러므로 주체성과 정체성에 대한 접근하기 쉬운 인상학적 묘사를 제공한다는 거짓된 주장을 이유로 들어 초상화를 명백한 해체의 대상이자 시대에 뒤떨어진 모델로 간주했던 개념주의를 기준으로 삼을 때, 루프의 초상화 작업은 분명 반(反)개념주의적이었다. 이렇게 루프가 사진 초상 장르를 재구성함으로써 반(反)모더니즘적 충동은 절정에 이르며, ● 이후 사진개념주의의 급진적 실천의 포문을 열게 된다. BB

4 • 토마스 루프, 「초상 Portrait」, 1989년
크로모제닉 컬러 프린트, 119.6×57.5cm

더 읽을거리

Alex Alberro, "The Big Picture: The Art of Andreas Gursky," *Artforum*, vol. 39, no.5, January 2001

Carl Andre, "A Note on Bernhard and Hilla Becher," *Artforum*, vol. 11, no. 5, December 1972

Douglas Eklund (ed.), *Thomas Struth: 1977–2002* (New York: Metropolitan Museum of Art, 2002)

Peter Galassi (ed.), *Andreas Gursky* (New York: Museum of Modern Art, 2001)

Susanne Lange (ed.), *Bernd und Hilla Becher: Festschrift. Erasmuspreis 2002* (Munich: Schirmer/Mosel, 2002)

Armin Zweite (ed.), *Bernd and Hilla Becher: Typologies of Industrial Buildings* (Düsseldorf, Kunstsammlung Nordrhein–Westfalen; and Munich: Schirmer/Mosel, 2004)

▲ 1909, 1924　　● 1984a

6 • 안드레아스 구르스키, 「살레르노 Salerno」, 1990년
크로모제닉 컬러 프린트, 188×226cm

1968b

개념미술이 솔 르윗, 댄 그레이엄, 로렌스 와이너에 의해 출판물의 형식으로 등장하고, 세스 시겔롭이 첫 번째 개념미술 전시를 기획한다.

개념미술은 모더니즘의 주요한 두 유산, 즉 레디메이드와 기하학적 추상이 합쳐지는 지점에서 등장했다. 레디메이드의 유산이 플럭서스와 팝아트 작가들의 작업을 통해 전후의 젊은 미술가들에게 전해졌다면, 전쟁 이전의 추상과 60년대 말의 개념적 접근법을 연결해 준 것은 프랭크 스텔라와 미니멀리스트들의 작업이었다.

개념미술이 조직적으로 등장하기 시작하는 1968년 이전인 60년대 초반, 플럭서스와 팝이 융합돼 로버트 모리스의 「카드 파일」(1962)이나 에드 루샤의 『26개의 주유소』[1]와 같은 작업들로 나타났는데, 이 작업들에서 이후 개념미술을 결정하는 몇 가지 입장이 확고하게 자리 잡는다. 루샤의 작업에서 그것은 사진과 인쇄된 책이라는 배포 형식을 강조하는 방식으로 드러났으며, 모리스의 작업은 자기 반영적 모더니즘, 즉 자기 지시성의 전략을 통해 자신의 자율성을 주장하는 미술을 언어적인 정의로 바꿔 내어 미학적 자율성의 가능성 자체를 붕괴시키는 지점으로까지 밀어붙였다.

그 다음 단계에서 모리스와 루샤는 모두 뒤샹의 레디메이드를 더욱 복잡한 모델로 만든 재스퍼 존스와 앤디 워홀의 영향을 받게 된다. 모리스와 루샤는 또한 이후에 사진과 텍스트를 이용한 전략들이 발전하는 데 중심적인 역할을 수행했다. 이 전략들은 60년대 중반 로렌스 와이너(Lawrence Weiner, 1940~), 조지프 코수스(Joseph Kosuth, 1945~), 로버트 배리(Robert Barry, 1936~), 더글러스 휴블러(Douglas Huebler, 1924~1997)와 같은, 말하자면 개념미술의 첫 번째 '공식적인' 세대들에 의해 사용되었다. 이들은 그룹을 형성했는데, 1968년 뉴욕에서 화상인 세스 시겔롭(Seth Siegelaub, 1941~)에 의해 등장하게 된다.

개념주의 미학의 형성에 중대한 기여를 했던 두 번째 요소는 프랭크 스텔라, 애드 라인하르트, 도널드 저드의 작업에서 구현됐던 미니멀리즘적 추상이었다. 조지프 코수스는 일종의 선언서 같은 자신의 에세이 「철학 이후의 미술(Art After Philosophy)」(1969)에서 이 미술가들을 개념주의 미학 발전의 선례들로 인정했다. 이 미학은 분리돼 있고 자율적인 미적 경험의 영역으로 정의되는 시각성(혹은 광학성)이라는 모더니즘적 관념을 비판했다. 그리고 미술 작품을 배포하는 새로운 방식(책,

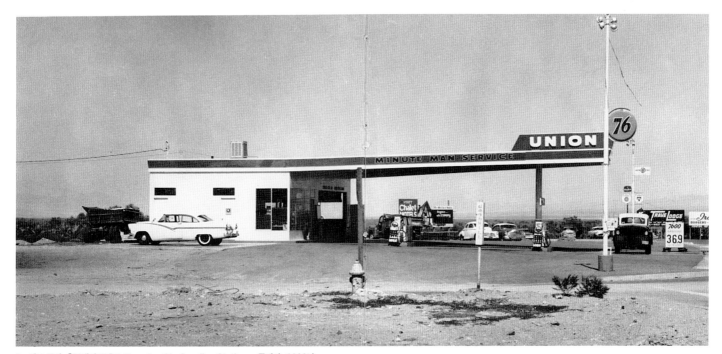

1 · 에드 루샤, 『26개의 주유소 Twenty-Six Gasoline Stations』 중에서, 1962년
미술가의 사진집

▲ 1960c, 1962a, 1964b　　● 1958, 1965　　■ 1914　　　　　▲ 1958, 1962d, 1964b　　● 1957b, 1958, 1965　　■ 1960b, 1993a

2 • 솔 르윗, 「붉은색 정사각형, 흰색 문자들 Red Square, White Letters」, 1963년 캔버스에 유채, 91.4×91.4cm

포스터, 잡지)과 (정방형의 화면이든 견고한 조각이든 간에) 미술 대상의 '공간성(spatiality)'에 대한 논의를 진행했고, 더 나아가 미술 대상의 유일무이

▲ 성이라는 관념을 문제 삼았다.(미니멀리즘이 비록 산업적인 생산 방식과 테크놀로지적 복제 방식을 받아들이긴 했지만, 유일한 대상으로서의 지위를 벗어나지는 못했다.)

비판 전개하기

만약 시각성, 물리적인 구체성, 미학적 자율성을 개념미술이 그 내부로부터 비판을 시작했던 모더니즘적 양상들이라 한다면, 이 비판은 일찍이 1963년 솔 르윗의 「붉은색 정사각형, 흰색 문자들」[2]에 이미 나타났다. 후기 모더니즘 회화와 조각의 극단적 환원주의는 자기 정의를 통해 각각의 자율성을 확보하려는 환원주의적 충동에서 나온 것이었다. 그 결과 환원주의는 즉자적인, 즉 언어적 '정의들'을 생산하는 전략을 통해서 시각적이고 형식적인 자기 반영성에 도전할 수 있는 비교적 그럴듯한 발판이 됐다. 그리고 만약 언어적 정의를 미술 작업의 토대로 삼을 수 있다는 관념이 1965년경 미래의 개념미술가들의 작업에 들어오기 시작했다면, 솔 르윗의 사례를 통해 그들에게 전

수됐던 정의의 모델을 확실히 **수행적 모델**이라 부를 수 있는 것이었다. 왜냐하면 르윗은 작품의 시각적 구조를 그 시각적 단위들의 색이나 형태의 이름들로 대체함으로써(흰색 정사각형에 "흰색 정사각형"이라 인쇄돼 있으며, 다른 흰색 정사각형 위엔 붉은색으로 "붉은색 문자"라 인쇄돼 있다.) 작품의 관람자를 독자로 변형시켰기 때문이다. 즉 관람자는 캔버스에 기입된 정보를 발음하는 행위를 통해 보는 관람자가 아니라 수행적인 독자로서 이 작품과 관계를 맺게 된다. 여기서 자율적인 시각적 대상은 고도로 우연적인 시각적 대상, 즉 수신자가 개입함으로써 특정한 맥락에 따라 이해를 달리하는 대상으로 변형됐다고 할 수 있다.

모리스의 초기 작업은 전후에 전개된 뒤샹 수용의 역사에서 간과

▲ 됐던 레디메이드의 한 측면에서 시작됐음이 분명해졌는데, 그것은 레디메이드가 이미 수행적이고 언어적인 차원(미술 작품은 단지 그것을 작품이라 부르는 한에서 '창조'된다.)을 포함하고 있다는 점에서 그러하다. 이것은 결국 작품의 행정적인 혹은 법률적인 정의라고 부를 수 있는 것으로 확장될 수 있었다. 구체적으로 모리스의 「미학적 철회에 대한 진술서」[3]는 이보다 앞서 제작됐던 「연도(Litanies)」(역시 1963년 작업)의 예술

▲ 1965 ▲ 1914

적 가치를 취소했고(이는 「진술서」에 포함된 공증 문서가 입증한 것처럼, 「연도」의 소장가가 값을 지불하지 않았기 때문이다.) 결과적으로 작품이라는 '명의'를 무효로 만들었다. 이렇게 의미를 (잠정적으로) 고정시키는 관례라는 법률적 혹은 행정적 체계는 이후 개념미술이 미술 작품에 대한 존재론적이거나 '본질적인' 정의를 대체하기 위해 채택한 하나의 전략이다.

확실히 이런 관례들은 작품이 자기 충족적이고 자율적이라는 관념의 외부에 놓여 있는 것으로서, '대체보충의 미학'이라 불리는 것과 관련된다. 그리고 개념미술의 직접적인 전사(前史)를 형성하는 모리스의 「카드 파일」이나 「제작되는 소리를 내는 상자(Box with the Sound of Its Own Making)」(1961)와 같은 작업에서 이 대체보충이란 개념이 여러 다른 방식으로 작동하고 있다. 여기서 모리스의 전략이란 모더니즘의 패러다임이 요구했던 한정지음(containment)과 상대적 자율성을 과도하게 넘어섬으로써 그 넘어섬의 경험 앞에서 모더니즘의 패러다임을 깨뜨리는 것이다. 따라서 「제작되는 소리를 내는 상자」에서는 전통적인 삼차원 입방체 조각(전통적인 평면의 사각형 회화의 고전적인 상응물이다)이 제시되지만, 이 외관상 '순수한' 형식은 그 안에서 흘러나오는 (그 상자의 제작 시에 녹음된 소리에 의해 역사, 기억, 질감, 소리 등) 대체보충물들과 뒤섞이게 된다. 이로 인해 자기 한정적인 이 대상은 단지 가정에 머무르게 된다.

「카드 파일」[4]은 이 작품 자체를 생산하는 과정을 메모한 카드들로 구성된 상자이다.(따라서 자기 지시적인 입장을 취한다.) 여기서 대체보충의 체계는 제작 과정에서 발생하여 그 과정을 경제적·사회적·자전적·역사적 체계로 확장시킨 모든 우연한 마주침에 대해 쓴 서면 기록들을 통해 드러난다. 이런 체계는 비록 무작위적이고 심지어는 사소한 것이지만(플럭서스와 팝 미학에 관련된다.) 그 작품의 바깥에 있는 것이 아니라 실제로 **필수적인** 것이다. 이 점에서, 결과로 나온 작품은 제작 과정에서 다양한 '외부적' 구조들과 서로 뒤얽히는 복잡성에 비하면 그리 중요하지 않다. 그리고 바로 이런 구조들에 대한 강조가 대체보충의 미학이라 불리게 됐다.(「카드 파일」에서 하나의 놀랄 만한 사례는 모리스가 이 파일을 사러 가는 길에 애드 라인하르트를 우연히 만난 일을 쓰고 있는 대목이다. 애드 라인하르트는 자기 지시적 유형, 즉 모리스가 이별을 고하고 있는 후기 모더니즘 미학의 대표자로서 이 작업 속으로 들어온다. 마치 대상 자체와 그 '내부'를 떨어뜨려 놓기 위해 외부로부터 들어온 '내부자'로서 말이다.)

1968년에 열린 개념미술의 첫 번째 전시는 개념주의 미학의 비평가이자 흥행주 역할을 맡았던 세스 시겔롭에 의해 기획됐다. 이 전시를 통해 이후 개념미술을 정의하는 데 중대한 영향을 끼치게 될 여러 양상들이 명백하게 드러나게 된다. 그 양상들 가운데 하나는 대체보충적인 것이 일종의 충격 가치, 즉 시각장으로부터 철수하는 **동시에** 이것 자체를 스펙터클의 형식으로 연출하는 기이한 역설을 통해 충격 가치를 산출하게 만든 시겔롭의 전략적인 방식이었다. 시겔롭은 "우리는 사무실 공간에서 전시할 것이며, 갤러리는 필요 없다. 우리는 인쇄물을 전시할 것이다, 그것은 곧 사라져 버릴 작업이며, 단지 일시적으로만 정의되고, 문자에 근거를 두고 있으며, 실제의 물질적인 장치를 필요로 하지 않는다."라고 말하면서, 시각적 작업이 역사적으로

미술 저널

다다와 초현실주의자들의 저널이 국제적인 독자와 미술 작업을 위한 광대한 네트워크를 만들어 내는 데 성공한 사실은 스티글리츠의 《291》과 《카메라 워크》의 위세와 명망을 경험했던 뉴욕의 미술가들에게 영향을 끼쳤다. 페기 구겐하임이 '금세기 미술 갤러리'를 닫은 해인 1947년, 뉴욕의 사무엘 쿠츠 갤러리, 찰스 이건 갤러리, 베티 파슨스 갤러리의 전시를 통해 등장했던 미술가들은 잡지를 발판 삼아 자신들의 운동을 공고히 할 필요를 느꼈다. 이에 따라 《타이거스 아이(Tiger's Eye)》, 《파서빌러티스(Possibilities)》가 추상표현주의 그룹의 미술을 지원하기 위해 창간됐다. 《파서빌러티스》는 창간호만 발행됐는데(1947~1948년 겨울호), 거기에는 추상표현주의에 대한 로버트 마더웰, 잭슨 폴록, 마크 로스코의 글이 들어 있다. 《타이거스 아이》는 다소 오랜 기간에 걸쳐 발행됐는데, 바넷 뉴먼이 집필과 편집을 맡았다.

40년대 초반 뉴욕에는 탕기, 마타, 에른스트, 만 레이와 같은 초현실주의자들이 있었기 때문에 이 운동에 헌신적이었던 두 개의 잡지, 《뷰》와 《VVV》가 창간됐다. 1942년 4월과 5월에 《VVV》는 에른스트와 탕기를 다룬 특집호를 발행했고, 1945년에 《뷰》 창간호는 이 책의 표지를 디자인했던 마르셀 뒤샹에 대한 글을 실었다. 이 잡지에는 또한 앙드레 브르통의 글 「신부의 등대」 발췌본이 게재됐다. 《뷰》와 《VVV》는 주제에 대한 관심으로 미국 인디언의 이야기에 근거를 둔 신화의 새로운 구조를 만들어 내는 것이 가능한지에 대한 추상표현주의자들의 논의를 다루는 데 지면을 제공했다. 60년대 말경 개념미술은 작업을 위한 토대로서 주로 인쇄물에 관심을 두었다. 다수의 구독자를 가진 책과 잡지는 복제라는 사진 고유의 논리에 중심을 둔 작품을 발표할 수 있을 뿐더러 비용이 적게 드는 수단이었다. 이런 새로운 확신에 따라 에드 루샤의 책들(『34개의 주차장』, 『26개의 주유소』, 『선셋 대로의 모든 건물』, 『다양한 종류의 작은 불꽃들』)이 출간됐고, 개념미술가들은 기존의 미술 저널을 통해 선언 류의 글들을 발표하는 활동을 펼쳤다. 조지프 코수스의 「철학 이후의 미술」은 《스튜디오 인터내셔널(Studio International)》(1969)에 발표된 세 부분으로 된 성명서로서, 일련의 새로운 논점들을 가지고 미술을 다시 조명했다. 그 다음 단계로 코수스는 《아트-랭귀지(Art-Language)》(1969)의 미국 편집인이 됐고, 1975년에는 개념주의 운동을 다루는 잡지 《더 폭스(The Fox)》를 창간했다.

《아트포럼》 같은 잡지에서는 미술가의 진술이나 글이 빈번하게 발표됐다. 미니멀리스트인 로버트 모리스, 칼 안드레, 도널드 저드를 비롯해 로버트 스미슨, 마이클 하이저(Michael Heizer), 월터 드 마리아 등이 여기에 글을 실었으며, 이런 사실은 대지미술을 전문으로 다루는 저널이 나올 수 있는 발판을 제공했다. 1970년부터는 윌로비 샤프와 리사 베어가 편집한 《애벌랜치(Avalanche)》가 발행됐는데, 이 저널은 대지 작업 미술가들의 인터뷰와 함께 요제프 보이스를 영어권 독자들에게 소개하기도 했다.

▲ 서론 4　　●1960c, 1962a, 1964b　　■1957b

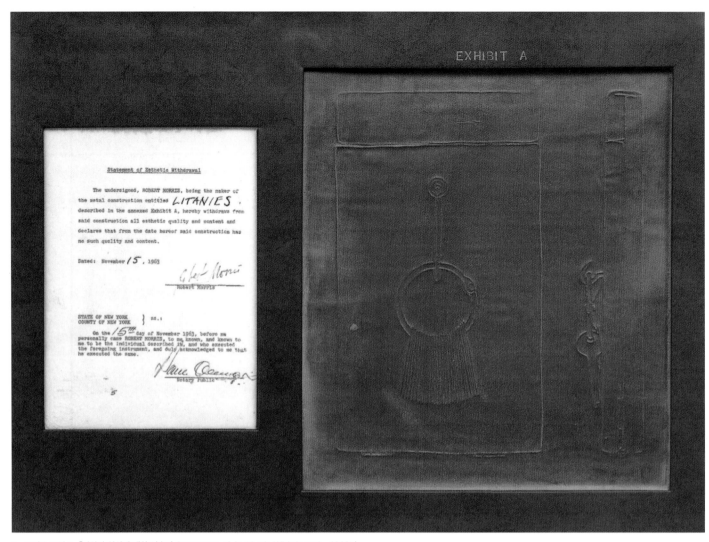

EXHIBIT A

3 • 로버트 모리스, 「미학적 철회에 대한 진술서 Statement of Aesthetic Withdrawal」, 1963년
인조 가죽 받침 위에 고정된 종이(타이핑돼 공증된 성명서), 나무 위에 납판, 45×60.5cm

퇴화하고 있으며 대중문화적이고 복제된 사물이 이를 대체하고 있다고 강조했다. 그러나 이를 통해 그는 관람자에게 일종의 충격을 안겨주었는데, 시겔롭의 이와 같은 강조가 광고 효과를 불러일으켰기 때문이었다. 시겔롭 갤러리의 처음 몇몇 전시에서는 이미 50년대 중후
▲ 반 로버트 라우셴버그와 이브 클랭의 작업에서 나타났던 것이 되풀이됐다. 즉 대체보충적인 제스처는 시각성과 미술 생산의 전통적인 개념들로부터의 철수를 역설적으로 '스펙터클'하게 드러낸 것이었다.

전략과 『진술들』

시겔롭은 이미 1968년에 로렌스 와이너의 『진술들(Statements)』을 출간하면서 이와 같은 광범위한 전략들을 사용했다. 그리고 확실히 이 전략들 가운데 하나라고 할 수 있는 것은 루샤가 이미 선보인 것과 같은 배포 형식에 대한 강조였다. 그는 기술적 복제에 단지 회화적으로 개입하는 방식에 반대했다. 루샤는 워홀이 그런 회화적 개입의 한 예로서, 그의 작업에서 회화적인 개입의 결과는 이전의 미술 형태와 별반 다르지 않다고 여겼다. 따라서 루샤는 제작물 그 자체가 복제의 테크놀로지적 성격을 띠고 있어야 한다는 것이었다. 이에 따라 그는

▲ 1953, 1960a

워홀의 '캠벨 수프' 연작을 떠나 자신의 사진집으로 나아갔다. 이 책에서 사진은 배포 형식을 정의할 뿐, 워홀처럼 회화적 구조를 재정의함으로써 역설적으로 회화적 구조를 그 내부로부터 부활시키는 것이 아닌 방식으로 나타났다.

와이너의 책 『진술들』은 배포에 대한 이런 생각을 더욱 멀리까지 가져갔다. 『진술들』은 두 부분으로 나뉘어 있는데, 처음 것은 그가 "일반 작업"이라 불렸던 "종신 공유지"(즉 결코 사유 재산이 될 수 없는 땅)에 있는 작업들로 구성돼 있다. 그리고 두 번째 것은 그가 "특수한 작업"이라 부른 것들이었다. 『진술들』의 모든 것은 와이너가 공표한 다음의 세 가지 법칙을 따랐다. 첫째, 작품은 미술가가 구축할 수도 있다. 둘째, 작품은 제조될 수 있다. 셋째, 작품이 전혀 제작되지 않을 수도 있다. 이렇게 함으로써 그는 미술 작품의 물질적인 지위를 통제하고 궁극적으로는 결정하는 것이 바로 수용(receivership)의 조건임을 시사했으며, 이를 통해 미술 생산의 전통적인 위계를 완전히 역전시켰다. 와이너에게 있어서 "작품의 소유주(수용자)는 제작자처럼 작품의 물질적인 지위를 결정하는 역할을 한다."

그렇다면 여기서 초기의 공동 작업 또는 우연성과 관련된 모델이

4 • 로버트 모리스, 「카드 파일 Card File」, 1962년
나무 위에 설치한 금속과 플라스틱으로 된 서류철, 마흔네 개의 색인 카드, 68.5×26.5×5cm

탈숙련화

탈숙련화(deskilling)라는 용어는 1981년 《아트 앤드 텍스트(*Art & Text*)》에 실린 이언 번(Ian Burn)의 글 「60년대: 위기와 여파(혹은 구-개념미술가들에 대한 기억)(The Sixties: Crisis and Aftermath(Or the Memoirs of an Ex-Conceptual Artist))」에서 처음 사용됐다. 이 용어는 20세기 미술에서 진행된 수많은 노력을 비교적 정확하게 기술해 낼 수 있는 매우 중요한 개념이다. 이 노력들은 미술 생산과 미학적 가치 평가 모두의 지평으로부터 장인적 능력, 탁월한 수공적 기량과 관련된 모든 형식을 제거하려는 시도라는 점에서 서로 연관된다. 탈숙련화는 회화의 마감 처리에 대한 전통적인 관례를 붓 자국이 거칠게 드러나는 처리 방식으로 대체한 19세기 말 인상주의자들과 조르주 쇠라의 작품에서 처음 등장한다. 따라서 아카데미의 회화가 지닌 매끄러운 표면은 더 이상 유지될 수 없었고, 대신 안료를 거의 기계적으로 처리하고 반복적으로 배치하는 손노동의 흔적들만이 남게 됐다. 탈숙련화의 방식이 처음 그 절정에 오른 것은 입체주의 콜라주에서였다. 오려진 종이라는 이 발견된 요소들은 회화적 실행과 드로잉의 기능을 '단지' 발견된 색채들과 발견된 그림 구성으로 바꾸어 놓았다. 탁월한 기량과 손기술에 대한 비판의 극치라 할 수 있는 그 두 번째 계기는 입체주의 콜라주의 즉각적인 결과로서 나타난 레디메이드에서였다. 발견된 것, 즉 모든 장인적인(수공적인) 과정이 제거돼 버린 공산품을 미술 작품이라고 공표함으로써 집합적인 생산에 의해 제시된 반복적이고 기계적인 오브제가 재능을 타고난 거장에 의해 공들여 만들어진 비범한 작품을 대체하게 됐다.

논리적으로 확장된다. 존스에서 시작돼 모리스를 거쳐 르윗으로 이어지며 전후 뒤샹 수용의 맥락에서 도입됐던 것들이다. 왜냐하면 『진술들』이 공동 작업도, 산업적인 생산도, 작가의 독창성을 제거하는 것도 미술 작품이 기능할 수 있게 만드는 맥락성이라는 조건을 정의하는 데에는 충분치 않다는 사실을 강조하기 때문이다. 『진술들』 이후 와이너의 작업이 배타적으로 언어만을 사용한다는 사실은 정확히 그 복잡한 정의에 부합하는 것이었다. 왜냐하면 작업을 읽고, 인쇄된 페이지에 작업이 제시되고, 책 형태로 배포되는 것은 모두 그 작업이 취할 수 있는 수행적인 선택 행위의 다중성(multiplicity)을 가리키는 것이기 때문이다. 『진술들』의 모든 작업은 물질적인, 즉 조각적인 정의의 가능성을 주장한다.[5] 여기에 있는 모든 것은 만들고자 하는 사람들에 의해 실제로 만들어질 수 있다. 그러나 이 모든 것은 물질적인 형태를 갖지 않는다 하더라도 '예술'이라고 말해질 수 있다. 이 가운데 하나의 전형적인 사례는 「벽에서 철거된 36인치×26인치 사각형(A 36 inch×36 inch square removal from a wall)」 같은 작품으로, 이것은 실제로 〈태도가 형식이 될 때〉전에 설치됐다. 이 작업에서는 화가-조각가로서 시작했던 와이너 자신의 역사가 다시금, 미니멀리즘과 모더니즘의 자기 반영적 작업, 그리고 고도로 환원적인 시각적 실천들로부터 언어적 기록의

▲1969

5 • 로렌스 와이너, 「사용 중인 양탄자로부터 사각형을 제거하기 a square removal from a rug in use」, 1969년 독일 쾰른에 설치, 크기 미상

실천으로 이행하게 된다. 왜냐하면 모더니즘의 자기 반영성의 본질적인 표현법인 사각형이 여전히 사용되기는 하지만, 그것은 이제 말 그대로 '기입되는', 즉 씌어지는 장소가 되기 때문이다. 따라서 사각형은 시각의 철회라는 반모더니즘의 본질적인 전략과 이어지게 된다. 『진술들』이 형태를 그 프레임을 구성하는 벽과 결합시키는 한, 작품들은 제도를 지탱하는 구조뿐만 아니라 전시장의 물리적 표면과도 합쳐지게 됨으로써 서로 분리된 시각적 실체로서의 가능성이 부정된다. 이런 역설, 즉 시각적 자기 반영성이라는 모더니즘의 본질이 이 지지체들의 우연성과 맥락성 속에 깊숙이 놓여 있게 되는 역설은 와이너의 『진술들』에서 나타나는 하나의 고전적인 개념적 전략이다.

개념미술의 또 다른 주요 요소는 사진개념주의(photoconceptualism)

▲ 다. 이것은 시겔롭 그룹의 또 다른 멤버인 더글러스 휴블러와 댄 그레이엄(Dan Graham, 1942~), 존 발데사리(John Baldessari, 1931~) 같은 인물들에 의해 발전됐다. 이 미술가들은 미니멀리즘, 후기모더니즘, 팝아트의 전략들을 또다시 독특한 방식으로 융합해 낸 사진 작업의 모델들을 소개하는데, 이 융합은 주로 뒤샹의 레디메이드를 찍은 사진이 갖는 의미에 대한 더욱 복잡한 이해로부터 나온 것이었다. 1965년부터 시작된 그레이엄의 사진 작업은 지역 건축(교외 주택 개발로 현대성의 가장 저열한 형식으로 드러난 경우)에 주목하고 있어서, 그런 한에서 레디메이드가 사용되는 것으로 보일 수 있다. 1966~1967년에 여러 차례에 걸쳐 제작된 「미국을 위한 집」[6] 같은 작업에서 그레이엄은 미니멀리즘 조각의 코드화 체계(수열적인 반복을 통해 배열된 단순한 기하 형태들)를 뉴저지 등의 버내큘러 건축에서 발견된 구조들에서 찾아냈다. 이

것이 그의 사진적 탐구의 첫 번째 주제였는데, 이와 함께 그는 당시 휴블러와 발데사리 모두가 가장 많이 사용했던 또 다른 접근법을 도입했다. 그것은 미국의 다큐멘터리 사진의 전통과 미국과 유럽의 예술 사진의 전통 모두를 대체하는, '탈숙련화' 사진의 극단적인 형태라고 부를 수 있는 것이었다. 워홀과 루샤 이후의 미술가들에게 사진은 이미지, 대상, 맥락, 행위, 상호 작용의 지표적 흔적들을 무작위적으로 쌓아 놓은 것에 지나지 않게 됐는데, 이것은 공적 공간의 건축적 차원과 사적인 상호 작용의 사회적 차원 양자의 복잡성을 개념적으로 접근할 수 있는 주제로 만들기 위해서였다. 이런 맥락에서 사진 개념주의자로 앞서 지적했던 인물들과 함께, 언급돼야 할 세 번째 인

▲ 물은 한스 하케이다.(비록 그는 이들 집단과는 거리를 두었지만 말이다.) 하케 또한 '다큐멘터리적' 접근의 필수 요소로서 탈숙련화 방식으로 사진 기록을 생산하는 체계를 사용했다. 이들 미술가의 작업에서 자료 기록

● (documentation)은 분명 농업안정국(FSA) 시기의 다큐멘터리 사진 전통과는 관련이 없는 것이었다.

조지프 코수스는 뒤샹에서 라인하르트에 이르는 다양하고 모순적이기도 한 모더니즘의 요소들에 대한 독단적인 종합으로부터 개념미술에 대한 자신의 이론을 연역해 냈다.(코수스에게 뒤샹의 레디메이드들은

6 • 댄 그레이엄, 「미국을 위한 집, '스플릿 레벨'과 '그라운드 레벨,' '두 개의 집이 있는 집' Homes for America, 'Split Level' and 'Ground Level,' 'Two Home Homes'」, 1966년 두 장의 사진, 25.2×17.5cm

▲ 1984a

▲ 1971, 1972b ● 1936

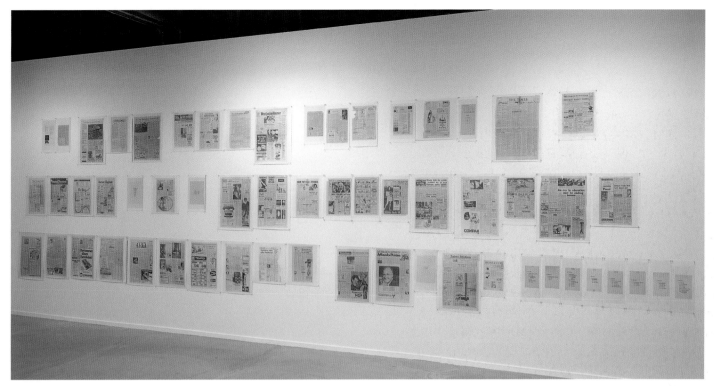

7 • 조지프 코수스, 「제2의 탐구 The Second Investigation」, 1969~1974년
전시 장면

THIS IS NOT TO BE LOOKED AT.

8 • 존 발데사리, 「이것이 보여서는 안 된다 This Is Not To Be Looked At」, 1968년
캔버스에 아크릴과 감광 유제, 149.9×114.3cm

의 연관된 부분으로 나눔으로써 확장시켰다. 그리고 「제2의 탐구」[7] 같은 작업에서 그는 「철학 이후의 미술」에서 표현한 것처럼 미술 작품이란 "미술의 맥락 속에서 미술에 대한 하나의 논평으로서 제시된 **명제**"라는 자신의 주장을 실행으로 옮겼다. 언어적 모델, 수학 법칙, 논리적 실증주의 원리에 영향을 받은 코수스는 그의 프로젝트를("그리고 확장하면 다른 미술가들을") "미술이 결국 의미하게 된 것처럼 '미술' 개념의 토대에 대한 연구"라고 정의했다. 그러나 이와 같은 엄격한 분석적인 접근 방식은 그 자신의 탐구에는 유효했을지 몰라도 당시 등장하고 있던 다른 여러 작업에는 적용되기가 어려웠다. 코수스의 후기 (late) 모더니즘적 억견에서 확실하게 벗어나 있는 미술가가 존 발데사리였다. 그는 코수스가 했던 것처럼 뒤샹을 교리화하는 대신 뒤샹의 전복적인 유산들을 받아들여, 권위적인 새로운 운동으로서 막 형성되고 있던 개념주의의 그릇된 정통주의에 적용했다. 발데사리의 작업은 새로운 미술계가 갖게 될 이 같은 경건주의를 일찍부터 예견했고, 이를 자신의 회화와 책의 반예술적 유머를 통해 파괴시켰다.　　BB

더 읽을거리

Alexander Alberro, *Conceptual Art and the Politics of Publicity* (Cambridge, Mass.: MIT Press, 2001)
Alexander Alberro and Patricia Norvell (eds), *Recording Conceptual Art* (Cambridge, Mass.: MIT Press, 2000)
Benjamin H. D. Buchloh, "From the Aesthetics of Administration to the Critique of Institutions," *October*, no. 55, Summer 1995, reprinted in *Neo–Avantgarde and Culture Industry* (Cambridge, Mass.: MIT Press, 2001)
Michael Newman and Jon Bird (eds), *Rewriting Conceptual Art* (London: Reaktion Books, 2001)
Peter Osborne (ed.), *Conceptual Art* (London: Phaidon Press, 2002)
Blake Stimson and Alexander Alberro (eds), *Conceptual Art: An Anthology of Critical Writings and Documents* (Cambridge, Mass.: MIT Press, 2000)

"'현대미술'의 시작"이었는데, 왜냐하면 그것들은 미술의 본성을 "'외형'에서 '개념'으로" 바꾸었기 때문이다.) 「하나 그리고 세 개의 의자들(One and Three Chairs)」 (1965)에서 그는 레디메이드를 사물, 언어 기호, 사진 복제물 등 세 개

1969

베른과 런던에서 열린 〈태도가 형식이 될 때〉전이 포스트미니멀리즘의 발전 양상을 살펴보는 동안, 뉴욕에서 열린 〈반(反)환영: 절차/재료〉전은 프로세스 아트에 초점을 맞춘다. 이 전시들에서 나타난 세 가지 주요 양상이 리처드 세라, 로버트 모리스, 에바 헤세에 의해 정교하게 발전한다.

▲ '특수한 사물'로 관심을 돌린 미니멀리즘의 등장은 매체 개념에 결정적인 위기가 닥쳤음을 의미했다. 도널드 저드가 선언한 것처럼, 이제 "미술 작품은 단지 **흥미롭기만 하면**" 됐고, 따라서 "어떤 재료든 사용할 수 있게" 됐다. 새로운 재료들과 함께 새로운 제작 절차들이 나

● 타났고, 이 절차들은 주로 프로세스 아트, 아르테 포베라, 퍼포먼스, 신체미술, 설치, 장소 특정적 미술에서 탐구됐다. '포스트미니멀리즘'이라 불리는 이런 작업들은 미니멀리즘의 원리를 확장시키기도 했지만 대개 미니멀리즘에 반대했다. 그러나 '포스트미니멀리즘'은 일관된 양상을 가리키는 개념이 아니었다. 예를 들어, 1966년에는 뉴욕에서 미니멀리즘을 전반적으로 살펴본 최초의 미술관 전시(유대인 미술관에서 열렸다.) 〈기초적 구조〉전이 열리는 한편, 형식적이고 심리적인 측면에서 미니멀리즘을 벗어난 것으로 간주되던 미술을 다룬 최초의 갤러

■ 리 전시인 〈기이한 추상〉전이 열렸다. 이 전시의 큐레이터이자 비평가인 루시 리파드는 부르주아, 헤세, 나우먼, 키스 소니어(Keith Sonnier) 등의 이상야릇한 형태를, 1966년 당시 규범적인 것으로 간주됐던 미니멀리즘에 대한 "감정적이고 에로틱한 대안"으로 보았다. 그리고 1968년에는 미니멀리즘을 또 다시 훑어본 〈실재의 미술〉전이 뉴욕현대미술관에서 열렸으며, 1969년에는 포스트미니멀리즘에 대한 제도적인 초기 평가가 진행됐다. 제목에서 알 수 있듯이, 휘트니 미술관에서 열린 〈반(反) 환영: 절차/재료(Anti-Illusion: Procedures/Materials)〉가 프로세스 아트에 초점을 맞췄다면, 베른의 쿤스트할레와 런던의 ICA에서 차례로 열린 〈태도가 형식이 될 때〉전은 포스트미니멀리즘 양식의 국제적인 위용을 살펴본 것이었다.(이 전시의 부제는 '작업-개념-과정-상황-정보'였다.) 대립하는 입장과 전시들이 격돌한 이 상황을 어떻게 이해해야 할까? 포스트미니멀리즘은 미술의 자유와 비평적 논쟁의 새로운 계기가 도래했음을 알려 주는 것인가, 미학적 혼동과 담론적 불안의 새로운 계기가 도래했음을 의미하는 것인가? 새로운 재료와 방법의 발견인가, 미술 관례의 와해와 매체의 붕괴인가? 혹은 둘 다를 의미하는 것으로서, 위기 속에서 탄생된 일종의 혁신인가? 즉 미니멀

◆ 리즘에서 회화와 조각이 표면상 폐기된 이후, 프로세스 아트와 개념미술에서 물질과 체계의 조작, 그리고 퍼포먼스와 설치미술에서 신체와 장소에 대한 강조는 창조적인 가능성인 동시에 이전의 관례에서 벗어나는 매체 대체물로 등장한 것인가?

양상은 서로 달랐지만 이런 모든 실천은 매체의 위기를 반영하는 것이었고, 특히 그 절박함 속에서 다음과 같은 질문을 제기했다. 미술 작품의 물질성에는 한계가 있는가? 즉 작품의 시각성에 있어 영도(zero degree)가 존재하는가? 그리고 미술가의 의도는 제거될 수 있으며 최소한 결과에서는 원래 의도와 달라질 수 있는 것이 아닌가? 이 두 질문에 대한 대답은 각각의 운동 내부에서조차 갈라졌다. 몇몇 개념미술가들이 미술을 '탈물질화'(dematerialization, 리파드의 유명한 용어)했다면, 대부분의 프로세스 아트들은 그것을 철저히 재물질화(rematerializ)

▲ 했다. 예를 들어 에바 헤세의 라텍스로 만든 피조물이나 린다 벵글리스(Lynda Benglis, 1941~)의 폴리우레탄 생장물이 있다.("기이한 추상"은 이런 작품들에 붙여진 순화된 용어다.) 의도로 보자면 어떤 프로세스 아트 미술가들은 새로운 재료들을 단지 표현적인 의도를 전달하는 수단 정도로 보았지만(예를 들면 실제로 '태도'를 '형식'으로 바꾼 벵글리스) 다른 미술가들은 작가의 개입이 없는 듯 재료 고유의 속성을 자동적으로 노출시킬 수 있다고 보았다. 예를 들어, 모리스는 펠트 조각을 늘어뜨려 걸어 놓거나[1] 폐기용 실 뭉치들을 그대로 쌓아 놓았다. 또 세라는 무작위로 납을 뿌려 공간 환경이 그 형태를 결정하게 했다.[2] 개념미술이 순수한 의도로서의 개념(조지프 코수스)과 유사-자동 '기계'로서의 개념(솔 르윗)으로 갈라진 것처럼, 작가의 의도를 둘러싼 이런 분열은 부분적으

● 로 뒤샹에 대한 서로 다른 독해로부터 유래한 것이었다. 그 하나가 레디메이드를 선언적인 선택 행위로 보았다면("나는 이 변기를 미술 작품이라 명명한다.") 다른 하나는 선택 자체를 완전히 제거하려는 시도로서 보았다.(뒤샹이 주장했던 것처럼 "시각적 무관심이라는 반응 …… 완전한 무감각")

동기에 대한 탐색

이런 두 가지 '포스트미디엄'적 양상은 프로세스 아트와 관련된다. 첫째로, 전통적인 매체는 제한적이기는 해도 제작과 의미에 대한 실천적인 규범들을 제공한다. 그런 제한이 없다면 미술은 자유롭기는 해도 **자의적인 것**이 될 수 있다. 이런 상황을 걱정한 사람들은 그린

■ 버그와 프리드 같은 미니멀리즘과 포스트미니멀리즘의 비판자들만이 아니었다. 모리스와 같은 지지자들조차 매체 특수성이라는 규범이 폐기되자 "동기에 대한 탐색"으로 진행하고 있었다. 미술의 토대를 놓을 방안이 여러 모로 모색되었다. 세라는 "재료의 논리"를 제

▲ 1965　　● 1967b, 1970, 1974　　■ 1966b　　◆ 1968b　　▲ 서론 1　　● 1914　　■ 1960b

1 • 로버트 모리스, 「무제(타닌 펠트) Untitled(Tan Felt)」, 1968년
9개의 펠트 조각, 각 304.8×20.3cm, 설치 172.7×182.8×66cm

안했고, 모리스는 "제작 행위의 체제"("재료의 본성, 중력에의 구속, 이 둘과 상호 작용하는 신체의 제한된 운동성"으로 된 삼각 체제)를 선보였다. 이것이 프로세스 아트가 강조한 첫 번째 지점이다. 두 번째 강조점은 프로세스 아트가 전통적인 매체에 대한 비판적인 개입을 **지속**하기도 한다는 점이다. 특히 프로세스 아트는 추상회화나 추상조각에 여전히 남아 있다고 여겨진 환영주의적 공간과 관계적 구성에 대한 미니멀리즘의 비판적 입장을 유지했다. 따라서 프로세스 아트의 첫 번째 임무는 형식과 내용, 그리고 수단과 목적이라는 전통적인 대립을 극복하는 것으로서(전자는 리파드에 의해, 후자는 세라와 모리스에 의해 강조됐다.) 제작물 내에 작업 과정을 드러내는 것, 아니 제작물**로서** 작업 과정을 드러내는 일이었다. 이에 따라 프로세스 아트의 두 번째 임무는 형상과 배경, 즉 수평적인 장(field)을 배경으로 해서 나타나는 수직적인 이미지라는 또 다른 전통적인 대립을 극복하는 데 있었다. 모리스, 세라, 앨런 사렛(Alan Saret, 1944~), 배리 르 바(Barry Le Va, 1941~) 같은 미술가들에서 사례를 찾을 수 있는데, 이들은 "형상이 실제로 배경이 되는"(모리스) 방식으로 상이한 재료들(실 뭉치, 펠트, 철사, 부서진 유리 조각 등)을 갤러리 공간에 흩뿌려 놓았다. 이미 리파드는 〈기이한 추상〉전에서 이와 같은 장 효과를 "비논리적인 시각적 혼합물, 혹은 정신 사나운 광경"으로 묘사했다. 이는 일부 프로세스 아트의 세 번째 임무를 가리키는 축약적인 설명이기도 하다. 왜냐하면 그 사물은 해체

돼 있지는 않더라도 어지럽혀져 있으며, 관람자의 시선은 혼란스럽지(따라서 '정신 사납게 되지는') 않을지라도 분산돼, 신체에 대한 비구상적인 새로운 방식의 암시가 가능해지기 때문이다. 일찍이 리파드는 이런 식으로 신체를 암시하는 것을 "신체-에고"라 불렀으며(에바 헤세에게서 가장 잘 드러난다.), 로잘린드 크라우스와 앤 와그너 같은 비평가는 이것을 "정신적 환상과 신체적 충동의 비재현적으로 등재(registering)"라고 설명했다. 프로세스 아트 특유의 세 차원, 즉 재료의 논리, 전시의 장 효과, 환상을 산출하는 신체성은 세라, 모리스, 헤세에게서 가장 효과적으로 탐구되었다.

로버트 모리스는 「반형태」(1968), 「조각에 대한 노트 4부: 사물을 넘어서」(1969), 「제작의 현상학에 대한 노트: 동기의 추구」(1970) 등 포스트미니멀리즘에 대한 글들을 발표해 미니멀리즘 작품의 자의적인 배열 방식에 의문을 제기했다. 그는 「반형태」에서 "미니멀리즘의 체계에서 여전히 문제가 되는 것은 단위체들을 배열하는 모든 방식이 부과된 것이라는 점이다."라고 하면서, 이 방식은 "단위체들의 물리성과는 하등의 내적인 관계도 없다."라고 썼다. 여기서 모리스는 통일성이라는 미니멀리즘의 규범을 작품을 넘어 그 제작 방식에까지 확장시켰고, 이를 통해 폴록은 도구와 재료에 대한 "충분한 고려"(특히, 그의 드리핑 회화에서 막대기를 사용해 페인트의 본성인 유동성을 드러낸 점)를 통해 제작 과정을 작품의 "최종적 형태의 부분으로" 종속시킨 대표적인 미술가로 제시되었다. 폴록에 대한 이런 설명은 그린버그가 그를 순수한 시각성 화가로 정의한 것과 판이하게 다른 해석이고, 또한 회화 작업을 퍼포먼스처럼 수행하는 실존적인 배우(해럴드 로젠버그)라든가 해프닝의 위대한 선구자(앨런 캐프로)로 평가하는 것과는 거리가 있었다. 모리스가 폴록에게 물려받은 이상은 작품으로 그대로 드러나는 그 과정이었다.

역설적이게도 절차적 통일성이라는 이 이론은 주로 사물을 흩어놓는 반형태적인 작업에 영감을 주었다. 그러나 이 흩어놓기의 제스처는 모리스, 세라, 사렛, 르 바에게 작가의 주관성을 드러내는 추상표현주의를 다른 방식으로 계승하기 위해 의도한 것이라기보다, 질서 하에 저항하고 엔트로피에 속박된 것으로서 작품의 물질성을 드러내기 위한 것이었다. 이를 위해 중력이 (탈)구성을 위해 동원됐고, "우연이 허용되고 비결정성이 수반됐다." "무작위적인 쌓기, 대충 쌓아올리기, 걸기"를 통해 형태는 재료로부터 나오게 됐다.(모리스) 모리스는 가장 계획적으로 이런 작업들을 보여 주었다. 그는 「지속적으로 매일 변경되는 작업(Continuous Project Altered Daily)」(1969, 이 제목은 작품의 목적만큼이나 그 절차를 드러낸다.)에서 최종적인 형태를 염두에 두지 않고 3주에 걸쳐 매일 흙, 진흙, 석면, 솜, 물, 기름, 펠트, 버려진 실 뭉치 같은 재료들을 조작했다. 모리스는 「버려진 실 뭉치(Threadwaste)」와 「흙(Dirt)」(1968)에서 이 재료들을 심미적인 것으로 만들기를 거부했다. 회화와 조각의 수직성에 대한 이런 공격은 미술 작품의 품격을 떨어뜨리는 결과를 낳았다. 최소한의 조작을 통해서 거의 쓰레기처럼 바닥에 흩어져 있는 이 미술 작품은 '흩어놓기(scatter)'가 '분변적인 것(scatological)'을 연상하게 할 정도로까지 해체됐다.

시각의 '탈변별화'

리처드 세라(Richard Serra, 1939~)도 회화와 조각에 존재하는 관례적인 형상-배경 관계를 공격하기 위해 과정에 관심을 기울였다. 이미지에 저항하고 주관성으로부터 거리를 두기 위한 그의 퍼포먼스는 당시 미니멀리즘 무용이나 음렬 음악과 유사했다. 1967~1968년에 세라는 동사 목록("구르기, 구기기, 접기……")을 작성하고, 이것은 이후 일련의 작품으로 만들어졌다. 그 하나의 예인 「던지기」[2]는 과정이 제작물이 된다는 점에서 프로세스 아트의 대표적인 작업이 됐다. 그러나 이와 같은 재료, 행위, 장소(납, 던지기, 벽)의 통합은 또한 그의 장소 특정적 조각을 예고하는 것이기도 했다. 따라서 모리스와 마찬가지로, 세라에게도 과정은 "서로 분리된 사물을 시간을 통해 경험되는 조각의 장▲ 속으로 용해"시킴으로써 장 효과(field effects)로 나아가게 했다. 그러나 세라는 두 가지 점에서 모리스와 달랐다. 첫째, 세라는 많은 반형태적 흩어 놓기 작업들이 일반적으로 논의되는 것처럼 관례적인 형상-배경 관계의 전복이 아니라고 주장했다. 그는 1970년에 쓴 글에서 "재료들, 요소들을 바닥에 놓아 시각장 안에 넓게 펼쳐 놓는 방식은 여전히 형상-배경이라는 배치, 즉 회화적인 관례를 벗어날 수 없는 풍경화 방식이다."라고 했다. 둘째, 비록 조각이라는 범주를 '조각의 장'과 그 장 안에서 시간을 따라 움직이는 관람자 사이의 관계라고 다시 정의했지만, 여전히 조각이라는 범주를 유지했다. 따라서 그는 프로세스 아트가 조각을 넘어서는 방식이 아닌, 조각을 현대 사회의 산업적 조건에 적합한 것으로 만드는 방식이라 보았다. 설계하고, 제작하고, 조립해 만들어 놓는 각각의 과정을 전면에 드러냈던 것이다. 이것은 특히 그의 '지지체(prop)' 작품[3]에서 잘 드러나는데, 여기서 과정은 납과 같은 재료의 내적인 특성들(무게, 밀도, 강도)을 드러내는 수단일 뿐만 아니라, 조각의 '자명한 원칙'은 **건축하기**(building)라는 점을 증명하는 수단이 된다.

한편, 모리스에게 과정은 조각을 지속하는 방식이기보다는, 완전히 "대상 너머로(beyond objects)" 나아가는 방식이었다. 그러나 여기서 '너머'란 미술을 본질적인 관념으로 축소시키는 개념적 환원이 아니라, 미술의 근본인 시각성에 대한 탐구, 즉 미술의 "구조적 근거"로서 "시각장이라는 조건을 받아들이는 것"이었다. 이를 위해서 모리스는 측면도나 평면도를 통해서는 어떤 하나의 이미지라고 파악될 수 없는 버려진 실 뭉치나 흙 같은 재료들을 늘어놓았다. 관람자들을 움직이게 만들기보다는, 관람자가 보는 방식을 특정한 대상에 초점을 두어 응시하는 것에서 시각장을 "우두커니 바라보는" 것으로 바꿨다. 모리스에 따르면, 미니멀리즘이 공간적 환영주의를 제거한 것이라면, 포스트미니멀리즘은 시각을 "탈변별화(dedifferentiating, 예술 이론가 안톤 에렌츠바이크의 용어)"해서 "작품의 구조적인 특징" 그 자체를 드러내는 것이었다. 그렇다면 역설적이게도 여기서는 과정이 물질성보다는 시각성에 관련된다. 좀 더 정확히 말하자면, 과정과 결부된 시각성은 재료를 통해 물질화되는 동시에 공간 속으로 흩어져 어떤 주체로부터도 탈중심화된다. 마치 시각이 어떤 방식으로든 세계 속에 존재하는 동시에, 그 세계가 또한 우리에게 응시를 되돌려 준다는 점을 가리키기 위해서인 것처럼 말이다. 흥미롭게도, 이런 함축은 자크 라캉의 "응시의 정신분석학"만이 아니라, 모리스 메를로-퐁티의 "지각의 현상학" 개념과도 일치한다.

▲ 모더니즘에서 포스트모더니즘으로 이행하는 이 시점에, 에바 헤세는 특히 독창적이었고 영향력을 지니고 있었다. 루이즈 부르주아처럼, 헤세도 관례적인 형상-배경 관계를 비틀어 버림으로써 신체에 새로운 의미를 부여했다.(심리 상태로 교란된, 환상과 강박, 욕망과 충동의 재료로서의 신체) 세라가 동사 목록을 구성하기 1년 전에, 개념미술가 멜 보흐너는 「에바 헤세의 초상(Portrait of Eva Hesse)」(1966)을 제작했다. 이 작품에는 중심의 "감싸다(wrap)"라는 단어 주위로 서로 다른 동사들("분비하다, 파묻다, 가리다……")이 원을 그리면서 쓰여 있다. 에로틱한 행위를 연상시키는 이 동사들은 행위만을 수행하는 합리적인 처리 방식으로

2 · 리처드 세라, 「던지기 Casting」, 1969년
납 주물, 약 10.2×762×762cm(파괴됨)

▲ 1970

3 · 리처드 세라, 「1톤짜리 지지체(카드로 만든 집) One Ton Prop(House of Cards)」, 1969년
납 안티몬, 각 122×122cm

▲ 1966b

4 • 에바 헤세, 「걸기 Hang Up」, 1966년
나무를 감싼 천 위에 아크릴, 강철 튜브를 감싼 전선 위에 아크릴,
182.9×213.4×198.1cm

1960-1969

이해된 신체가 아니라 심리적인 장소로 이해된 신체와 강하게 결부된
다. 따라서 헤세의 작품은 어떤 에로틱한 신체를 환기시키는 것이지,
미니멀리즘 미술에서처럼 익명적이거나 중성적인 신체를 환기시키는
것이 아니다. 어떤 비평가들은 이 신체를 (초기 페미니스트들이 자궁이나 상
처와 같은 용어로 여성을 본질적으로 구현하는 방식을 개척한 것처럼) 특별히 여성적
인 것으로 보았다. 그러나 다른 비평가들은 헤세의 신체를 여성의 안
정적인 "신체-에고"(리파드)가 아니라 상충하는 충동들과 부분-대상
이 유사-유아적으로 한 덩어리를 이루어, 그와 같은 성적 차이의 표
지들 자체를 전복시키는 것으로 읽었다.

초기에 헤세는 이와 같은 환상을 불러일으키는 형상이 떠오르게
하기 위해 회화와 조각 사이에 공간을 설정했다. 「걸기」[4]에서 액자
는 회색으로 칠해져 있지만, 관람자의 공간으로 부조리하게 튀어나온
고리를 제외하고는 전체적으로 텅 비어 있다. 따라서 이 작품은 (틀 지
워지고, 채색되고, 걸려 있는) 회화의 관례들을 그대로 드러내는 동시에 제
거한다. 이런 방식으로 회화는 자체의 강박 관념(또 다른 의미에서 틀 지
워지고, 채색되고, 걸려 있는)을 지닌 물건으로 변모하는 듯 보인다. 헤세의
특징은 바로 이처럼 때로는 경쾌하고 때로는 어두운 재기 넘치는 유
희라 할 수 있는데, 라텍스, 유리섬유, 면직물로 된 그녀의 구조물들

은 신체를 극단적인 방식으로 연상시킨다. 세라와 모리스는 주로 우
리의 신체를 사물이나 장과 현상학적으로 대면하게 함으로써 그 형
태의 순수성이나 안정성을 동요시킨다. 그러나 헤세에게 이와 같은
동요는 심리학적인 층위에서 일어난다. 마치 그녀의 작품과 낯선 감
정 이입의 상태에 놓인 우리의 신체가 **내부로부터** 동요하는 것처럼
말이다. 헤세의 작품은 거울 속에서처럼 아름다운 모습, 즉 이상적인
신체-에고를 우리에게 반사시켜 주는 회화나 조각이 아니라, 오히려
우리들 자신의 것일 수도 있는 욕망과 충동에 의해 '탈영토화된' 신
체를 환기시킨다.　HF

더 읽을거리

Rosalind Krauss, "Sense and Sensibility: Reflections on Post-'60s Sculpture," *Artforum*, vol. 12,
no. 3, November 1973, and *The Optical Unconscious* (Cambridge, Mass.: MIT Press, 1993)
Lucy R. Lippard, *Changing: Essays in Art Criticism* (New York: Dutton, 1971) and *Six Years:
The Dematerialization of Art* (New York: Praeger, 1973)
Robert Morris, *Continuous Project Altered Daily* (Cambridge, Mass.: MIT Press, 1993)
Richard Serra, *Writings Interviews* (Chicago: University of Chicago Press, 1994)
Anne M. Wagner, *Three Artists (Three Women): Georgia O'Keeffe, Lee Krasner, Eva Hesse*
(Berkeley and Los Angeles: University of California Press, 1997)

1970—1979

1970

마이클 애셔가 「포모나 대학 프로젝트」를 설치한다. 장소 특정적 작업이 등장하면서 모더니즘 조각과 개념미술이 논리적으로 연결된다.

▲ 로버트 모리스는 1966년에 쓴 「조각에 대한 노트: II부」에서 미니멀리즘 대상이 "작품에서 관계"를 제거하고 그 관계를 "공간, 빛, 관람자의 시각장의 기능"으로 만들었다고 언급했다. 그리고 "관람자는 다양한 위치에서, 그리고 빛과 공간 맥락이 변화하는 조건 아래 대상을 파악하므로 관계를 정립하는 것은 자신임을 알게 된다."고 덧붙였다. 60년대 말에 이르르면, 이런 "빛과 공간의 맥락이 변화하는 조건"의 미학은 대상을 아예 없애고, 대신 변경된 장소라는 것을 만들어 냈다. 이곳은 때로는 공적인 공간(도시의 거리)이고, 대개의 경우 사적인 공간(갤러리나 박물관 내부)으로서, 이전에는 미술가들이 거의 개입하지 않던 곳이다.

따라서 이와 같은 개입에 붙여진 이름인 '장소 특정성'은 다른 수단을 사용한 일종의 미니멀리즘이라고 할 수 있을 것이다. 장소 특정성은, 미술이 소비될 수 있는 실체라는 관념에 여전히 의존하고 있는 미니멀리즘을 비판하지만, 한편으로는 이전 시기의 운동인 미니멀리즘의 감각을 확장한 것이기도 했다. 장소 특정적 작업이 표면에서 일어날 수 있는 모든 사건을 제거하고, 산업적인 건축 재료들을 사용하

● 며(리처드 세라는 강철, 마이클 애셔는 석고보드, 브루스 나우먼은 합판) 대상보다는 공간의 형태에 관한 것이기는 해도, 기하학적 형태를 선호한다는 점에서 분명 미니멀리즘의 몇몇 원칙을 확장시킨 것이기 때문이다.

걸어 들어갈 수 있는 미니멀리즘

미니멀리즘과 장소 특정적 미술 간의 관계는 브롱크스의 어느 버려진 거리에 새겨진 리처드 세라의 지름이 7.9미터 정도되는 고리 모양의 작업에서 명확하게 드러난다. 이 작품의 제목인 「직각삼각형을 거꾸로 겹쳐 놓은 육각형 별 모양 바닥판을 에워싸기」[1]는 「튀기기

■ (Splashing)」(1968)나 「던지기(Casting)」(1969)처럼 그가 프로세스 아트 작업의 기초로 삼았던 타동사 목록에서 온 것이다. 그러나 이 작업의 의도는 프로세스 아트 작업이 추구했던 것처럼 형상과 배경의 애매한 관계를 드러내는 것이 아니라, 형태의 극단적인 단순성을 드러내는 것이며, 따라서 이 '미니멀'한 제스처는 최소한의 질서의 표지로서 도시 환경에 개입한다.

캘리포니아 클레어몬트의 포모나 대학 미술관에서 1970년 2월 13일부터 3월 8일까지 진행된 마이클 애셔(Michael Asher, 1943~2012)의 프

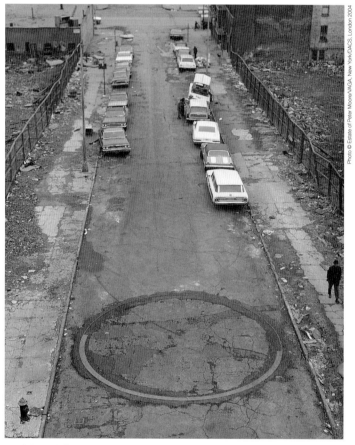

1 • 리처드 세라, 「직각삼각형을 거꾸로 겹쳐 놓은 육각형 별 모양 바닥판을 에워싸기 To Encircle Base Plate Hexagram, Right Angles Inverted」, 1970년 강철, 지름 792.5cm

로젝트는 또 다른 개입의 방식을 보여 준다. 갤러리 자체의 건축 요소에 근거를 둔 이 프로젝트는 건물의 주요 전시 공간과 거리와 맞닿은 출입문이 있는 로비를 작업 대상으로 삼았다. 애셔는 이 공간에 새로운 벽을 집어넣어 두 공간의 모양을 바꿔 버렸다. 그리하여 갤러리 공간은 하나는 작고 다른 하나는 상당히 큰 두 개의 이등변삼각형이 꼭짓점을 서로 마주보고 있는 형태로 바뀌었고, 마주하는 지점에는 한쪽에서 다른 쪽으로 가는 60센티미터 정도 넓이의 통로가 마련됐다.[2] 또 임시 천정을 낮게 설치해 약 3.6미터 정도였던 원래의 천정을 입구와 같은 높이인 2.1미터로 만들었으며 입구의 문을 제거해서 갤러리 내부가 곧바로 거리로 통하게 했다. 결과적으로 이 공간에 들

어선 관람자는 시각적 사건이라고는 벽 표면에 드리워진 빛이나 관람자의 움직임에 따라 시야가 변하는 것밖에 없는 미니멀리즘 조각 내부로 걸어 들어가는 것 같은 경험을 하게 된다. 단지 차이가 있다면 여기에서는 그런 조각이 거대하게 확대되어 있을 뿐이다. 하지만 이는 '경험'을 너무 미학적으로만 이해한 것이다. 미술관의 사적 경계를 억지로 개방하여 24시간 동안 누구나 들어올 수 있는 공간으로 만듦으로써 이 작업은 미학적 영역을 넘어 사회적·정치적 영역으로 이동했기 때문이다.

보기에 따라서 이 작업은 전적으로 (강제적이든 아니든) '입장(entry)'에 관한 것이라고 할 수 있다. 각이 진 벽 때문에 전시 공간을 연속적으로 이어진 복도로 바꿔 버린 것처럼 보였기 때문이다. 이 통로가 시작되는 부분이 미술관 안과 밖에서 어떻게 보이는가 하는 것은 애셔의 작업 의도와 관련해 매우 중요한 것이었다. 갤러리 내부에서 보면, 정사각형의 입구는 그 너머에 있는 거리를 액자처럼 감싸서 일종의 '그림'으로 만든다. 즉 미술관이 제공하는 경험은 전문적이고 자율적일 것이라는 전제로 인해, 그 거리는 미술관을 통제하는 조건에 종속된 미학화된 대상으로 보인다. 반면 거리 쪽에서 보면, 입을 크게 벌린 입구는 미술관 주변 환경의 하나일 뿐이고, 미술관의 특권은 무너진다. 따라서 애셔는 이 작업을 통해 미술관이 자율성의 공간이라는 가정을 비판하고, 심지어 그런 가정이 더 이상 작용할 수 없도록 만들었다. 이런 의미에서 애셔의 비판은 상품화와 소비가 가능한 미니멀리즘 대상들을 생산하는 것에 대한 비판, 그리고 이런 행위에 문화적 정당성을 부여하는 공간인 미술관이라는 제도적 기구에 맞서는 것, 이렇게 두 방향으로 이루어졌다.

「포모나 대학 프로젝트」는 미술관의 물리적인 경계에 맞추어 제작됐다는 점에서, 장소 특정적이라 할 만하다. 그러나 사회문화적 내용을 담는 미술관의 논리를 노출시키기에 적합하도록 제작됐다는 점에서, 제도 비판 작업이라고도 할 수 있다. 또한 「포모나 대학 프로젝트」
▲는 미술 대상의 탈물질화, 그리고 미학적 판단에서 '보편적'이라 가정된 조건들을 보증하는 보이지 않는 관례나 사회적 협약에 대한 관심
●을 담기에, 개념미술과도 관련된다. 한편, 이 작품은 풍부한 현상학적 경험을 제공하고 관람자들이 몸을 움직여서 작업의 의미를 구성하는 데 직접 참여하도록 만든다. 따라서 이 작품은 실제로 개념주의라고
■말할 수는 없는, 리처드 세라나 나우먼, 혹은 로버트 스미슨의 작업처럼 더 물질화된 유형의 개입 방식과 동일한 것으로 간주될 수 있다.

이런 점을 잘 드러내는 사례로는 세라의 「스트라이크: 로버타와 루디에게」[3]가 있다. 2.4미터 높이에 7.3미터의 길이, 2.5센티미터 두께의 이 거대한 강철판의 규모는 의심할 여지없이 관람자에게 육중하다는 인상을 주지만, 그 형태와 구조의 단순성은 미니멀리즘적이라 할 수 있다. 그러나 갤러리의 모서리에 맞닿아 수직으로 설치된 이 작품

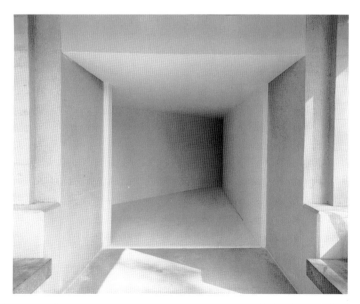

2 • 마이클 애셔, 「포모나 대학 프로젝트 Pomona College Project」, 1970년
(위) 글라디스 K. 몽고메리 아트센터 갤러리 전시의 엑소노메트릭 투시도법을 적용한 드로잉
(가운데) 작은 삼각형 구역에서 본 갤러리 밖 거리 광경
(아래) 출입구와 삼각형 모양 구역의 광경

▲ 서론 4, 1971 ● 1968b ■ 1967a

에 대한 경험은 미니멀리즘 차원을 넘어선다. 다음과 같은 모순된 감각을 제공하기 때문인데, 이 작품은 관람자의 신체를 압도하는 무게감으로 위협을 가하지만, 한편으로 정확히 필름의 '컷(cut)' 상태와 같은 탈물질화된 인상을 준다. 다시 말해 이 작품은 분리된 동시에 연결된 일종의 선으로, 마치 잘린 필름 두 조각을 이어 붙이는 것처럼 전체적이고 연속적인 시공간의 장을 상상하면서 한 장면에서 다른 장면으로 연결되는 것 같은 효과를 만들어 낸다. 전시 공간의 한쪽 구석에서 튀어나온 방해물 같은 「스트라이크」는 작품의 수평면이 공간을 반으로 나누고, 한쪽 가장자리에 수십 센티미터 정도의 개방된 공간만 남겨서 관람자들이 주위를 돌아다닐 수 있게 했다. 관람자가 작품 주위를 거닐 때, 수평면은 하나의 선(혹은 날)으로 수축됐다가 다시 하나의 수평면으로 확장되는 것처럼 보인다. 이렇게 해서 공간은 닫혔다가 곧 열리고 다시 닫힌다. 이런 닫힘-열림-닫힘의 움직임 속에서 공간 자체는 「스트라이크」가 자르거나 분할하는 물질로 경험된다. 그러나 이는 올이 풀린 소매와 같은 경험을 다시 하나로 뜨개질해 그 틈을 결합해 내는 컷이기도 하다. 게다가 공간을 이리저리 움직이는 관람자가 바로 이 컷의 조작자이기 때문에, 컷 행위는 지각 행위를 통한 관람자의 역할이 된다. 따라서 관람자는 지각 작업을 수행함으로써 자신이 살아가는 세계의 연속성을 다시 불러들인다.

모든 것이 가능하지는 않다

세라와 애셔가 건축 공간에 물질적이면서 개념적인 삽입물들을 집어넣는 작업을 했다면, 다른 미술가들은 특정 장소를 점유하는 대상, 즉 조각적 대상을 넘어 풍경을 작업의 대상으로 삼았다. 가장 대표적인 예로 스미슨이 설계한 유타 주 로젤 포인트의 그레이트 솔트 레이크에 작업한 457미터가 넘는 길이의 「나선형 방파제」[4], 마이클 하이저(Michael Heizer, 1944~)가 네바다 주 모하비 사막의 서로 마주하는 거대한 협곡에 두 개의 거대한 구멍(335.2×12.8×9.1미터)을 파고 만든 「이중 부정(Double Negative)」(1969)을 들 수 있다. 이 설치 작업들은 오랜 기간 지속될 것을 감안해서 만들어졌지만, '대지 작업'이 반드시 영구적이어야 하는 것은 아니다. 실제로 영국의 미술가 리처드 롱(Richard Long, 1945~)과 해미시 풀턴(Hamish Fulton, 1946~)은 풍경을 좀 더 개념적인 방식으로 다루었는데, 산책을 하거나 한시적인 돌무덤을 만들거나 원형 모양으로 돌을 배치하고 그것들을 사진 기록으로 남겼다.

70년대 초반, 광범위한 영역에서 진행된 다양한 작업들은 과거 10 ▲ 년 동안 회화와 조각 모두에서 진행된 미니멀리즘의 엄격한 형식 논리를 폐기한 것처럼 보였다. 수확 후 거대한 무늬를 남긴 밀 농장(데니스 오펜하임)에서부터 작은 종이 뭉치를 끼워 넣은 음향 방음판(솔 르윗)에 이르기까지 온갖 종류의 재료를 사용할 수 있었다. 또한 오두막을 부수고 묻는 작업(스미슨)부터 낙하산 천을 수백 킬로미터 이어 놓는 작업(크리스토)에 이르기까지 모든 종류의 작업이 실행될 수 있었다. 그리고 제도 비판이라는 정치적인 개입(마이클 애셔)부터 특별히 고안한 장치로 번개가 치는 들판을 미학화(월터 드 마리아)하는 것에 이르기까

3 • 리처드 세라, 「스트라이크: 로버타와 루디에게 Strike: To Roberta and Rudy」, 1969~1971년 열간압연강, 243.8×731.5×2.5cm

지 모든 종류의 '개입'이 성사될 수 있었다. 마치 노래 제목처럼 "뭐든 해도 좋은(Anything goes)" 것 같아 보였다.

그러나 우리는 70년대 비평가들이 제시한 '다원주의'라는 주장을 넘어, 겉보기에는 무작위적이거나 다양한 개인적 선택인 것 같은 것들을 한데 묶을 수 있는 근원적인 논리를 찾을 필요가 있다. 왜냐하면 다원주의는 역사의 어느 시점에서든 미술가에게는 모든 것이 가능하다는 것을 전제로 하기 때문이다. 즉 선택의 범위를 제한하고 독립적으로 보이는 행위에 체계를 부여하는 지배적인 역사적 요인이 없 ▲ 다는 것이다. 이런 사고방식에 반대한 초기 미술사학자 하인리히 뵐플린은 이렇게 충고했다. "모든 미술가들은 자신들이 특정한 시각적 가능성에 묶여 있음을 깨닫게 된다. 모든 시기에 모든 것이 가능한 것은 아니다."

이 논의의 시작은 애셔의 포모나 프로젝트나 다른 장소 특정적 작업들이, 어떻게 미니멀리즘에 비판적인 동시에 그것의 연장선상에 있는지 알아차리는 것이다. 신체적 경험의 현상학을 전면에 내세운 세라의 「스트라이크」도 미니멀리즘이 지닌 특정 측면들을 수용했으며 「나선형 방파제」와 「이중 부정」도 마찬가지다. 문제는 미니멀리즘에서 이런 다양성이 어떤 방식으로 생겨났는지, 그 논리의 지도를 그리는 것이다. 그러나 여기서 잊지 말아야 할 것은 미니멀리즘은 그것이 발전시킨 동시에 종결시켰던 모더니즘 조각과 변증법적 관계를 맺고 있다는 점이다.

확장된 장

이를 위해 시대를 조금 거슬러 올라가, 전통 조각을 하나의 전체로 놓고 모더니즘 조각 일반, 그리고 특히 미니멀리즘 조각에 대해 살펴보자. 기본적으로 기념물의 논리를 갖고 있는 조각은 과거 모든 시대에 걸쳐 그 자체로 '장소 특정성'의 초기 형태라 불릴 만한 역할을 해왔다. 즉 조각은 무덤이나 전쟁터, 의식을 치르는 장소의 기준선 같은

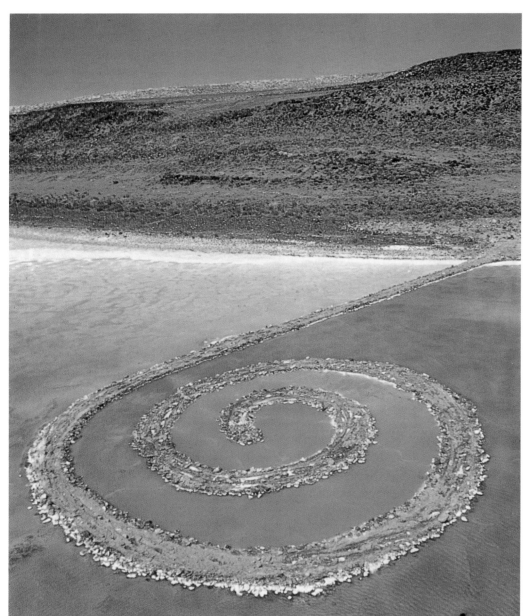

실제 장소를 표시하기 위해, 그 무덤의 주인이 되는 인물상, 기마상, 피에타 상을 세워 장소가 지닌 의미를 재현해야 했다. 이런 조각상의 대좌는 실제 공간인 땅에서 재현물의 장(場)을 분리하는 일종의 경계 기능을 수행한다. 즉 대좌는 그것이 놓인 실제 장소인 풍경이나 건축과 물리적으로 연결돼 있으면서도, 그것이 떠받치고 있는 재현물에 가상적이고 상징적인 성격을 부여한다.

▲ 19세기 후반에 들어오면 기념물의 논리가 점차 시들해지는데, 로댕에게 오노레 발자크 상을 의뢰한 단체가 완성작을 거부한 예에서 보듯 미술가의 의도와 후원자의 취향이 맞지 않는 경우도 있고, 수많은 사람들이 죽은 제1차 세계대전처럼 역사적 사건들이 너무 극악무도해져서 더는 그것을 '재현'할 수 없게 된 경우도 있다. 이렇게 거부당한 발자크 상이 로댕 사후에 브론즈로 제작돼 논리적으로 아무런 연관이 없는 여러 장소에 세워진 것에서 알 수 있듯이, 모더니즘 조각

일반은 재현의 장으로서 '자율성'을 확립했다. 이것은 작품이 그 물리적 맥락에서 벗어나 하나의 전체로서 자기 충족적인 형식 체계로 완전히 물러나 버렸음을 의미한다. 물론 이 자율성에서 벗어나려는 블
▲라디미르 타틀린의 「제3인터내셔널을 위한 기념비」나 조각의 모든 조
● 건을 거부한 레디메이드 같은 시도들도 있었다. 그러나 모더니즘 조각은 최대한 자율적 대상의 특권적 공간을 강화하려고 했다. 이런 충
■ 동에서 브랑쿠시는 재현의 장을 아래로 확장시켜 대좌까지 포함되도록 했으며, 작품의 어떤 부분도, 심지어 과거에는 평범한 물리적 받침대였던 대좌까지도 형식적이고 가상적인 것의 지배를 벗어날 수 없을 것이라 선언했다.

모더니즘 조각은 과거에 조각을 가능하게 했던 조건인 대상의 상징적 차원, 즉 건축과 풍경을 단호하게 제거해 버렸다. 따라서 모더니즘 조각은 거부를 통해서 생겨난 것이다. 즉 모더니즘 조각의 전제

조건은 일종의 순수한 부정성이며, 배제된 것의 조합이라고 할 수 있다. 이런 점에서 모더니즘 조각은 전통적인 조각의 토대가 되는 기념물의 긍정성과는 정확히 반대의 것이 된다.

▲ 구조주의는 포함과 배제를 서로 논리적으로 관련지어 사회적 형식을 생각하게 하는 모델을 제공한다. 논리적 구조에 근거를 둔 클라인 그룹이라 불리는 모델은 두 개의 대립항, 즉 이항대립이 대립 자체의 성격을 바꾸지 않고도 어떻게 네 개의 항, 즉 네 겹으로 확장될 수 있는지를 보여 준다.

이항대립이라는 '강한' 형식, 말하자면 검은색 대 흰색을 '복합체 축'에 놓는 클라인 그룹은 동일한 이항대립이지만 그리 강하지 않은 방식, 즉 검은색이 아닌 것 대 흰색이 아닌 것으로 표현할 수 있으므로, 둘 다임(both/and)이라는 '강한' 주장을 둘 다 아님(neither/nor)이라는 '중화된' 주장으로 바꿀 수 있다.

● 이 모델을 조각에 적용하면, 모더니즘 조각은 그것이 세워진 장소를 표시하는 긍정적인 것이길 그만두고, 이제 건축이 아닌 것에 풍경이 아닌 것을 덧붙인 범주가 되었다고 말할 수 있다.

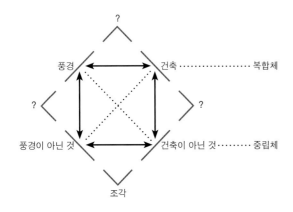

■ 이렇게 부정성의 항들로 물러난 모더니즘 조각은, 미니멀리즘이 출현하면서 작품을 환경적 맥락, 즉 "공간, 빛, 관람자의 시각장의 기능"에 결부시키고자 했던 조각가들의 비판을 받았다. 그러나 미니멀리즘이 여전히 조각 대상을 만들어 내는 것에 머물러 있다면, 장소 특정적 작업과 대지미술 작업은 그런 대상 자체를 포기함으로써 (모더니즘 조각이 제거해 버린) 장소와 관계를 맺는 미니멀리즘의 방식을 확장하고 건축과 풍경을 긍정적인 항으로서 대체하기 시작했다.

그렇다고 해서 전통 조각이 장소를 승인했던 방식으로 돌아가는 것은 아니다. 과거의 승인은 재현이라는 '가상'의 장에서 상징적으로 일어났지만, 새로운 작업은 장소에 직접 참여하기 때문이다. 따라서 새로운 작업은 모더니즘과는 정반대의 가능성, 즉 과거에는 오직 미로나 일본 정원, 혹은 고대 문명의 종교적 장소나 행렬에 등장하는 구조물에서만 볼 수 있었던 '둘 다임'의 가능성을 가정했다. 복합체 축에 놓인 풍경인 동시에 건축인 예에 해당하는 것으로 스미슨의 「일부 매장된 장작 보관소(Partially Buried Woodshed)」(1970)를 들 수 있다. 이와 같은 새로운 작업은 네 개의 항으로 이루어진 다른 가능성을 이용한 것이다. 즉 풍경과 풍경이 아닌 것의 조합을 우리는 스미슨의 「나선형 방파제」나 「유카탄 거울 바꾸어 놓기」(Mirror Displacements in the Yucatan)」(1969) 같은 대지미술 작업의 '표시된 장소'라 부를 수 있을 것이다. 그리고 건축과 건축이 아닌 것의 조합을 '공리적 구조'라 부를 수 있는데, 애셔의 「포모나 대학 프로젝트」가 바로 그 예다.

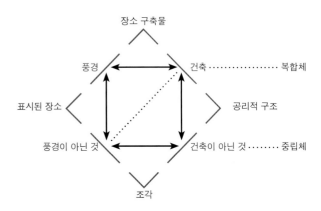

단순한 이항 체계를 이처럼 네 개의 항으로 '확장'시킨 구조주의적 도표는 70년대에 등장한 새로운 미술 작업의 두 가지 측면을 부각시킨다. 첫째는 작업들 간에 논리적인 연관성이 있으며 한 작업이라도 여러 지점을 움직여 다닐 가능성이 있다는 것이다. 둘째는 매체 내부의 규칙(조각은 물리적 한계를 지닌 삼차원 대상)에 얽매이기보다는 매체를 훌쩍 넘어서서 이제는 오히려 매체에 안정성을 부여하고 있는 문화적 조건으로 작업의 초점이 옮겨가고 있다는 점이다. 장소 특정적 미술은 이 문화적 조건들, 즉 미술계라는 제도적인 틀에 직접 영향을 미치기를 원했다. '확장된 장'이라는 용어는 이 틀의 지도를 그리는 한 가지 방법이다.　RK

더 읽을거리

로잘린드 크라우스, 「확장된 장에서의 조각」, 『모더니즘 이후 미술의 화두』, 윤난지 엮음(눈빛, 2004)

할 포스터, 「미니멀리즘의 난점」, 『실재의 귀환』, 이영욱 외 옮김 (경성대학교 출판부, 2003)

Michael Asher, *Writings 1973–1983 on Works 1969–1979* (Halifax: The Press of the Nova Scotia College of Art and Design, undated)

Benjamin H. D. Buchloh, *Neo–Avantgarde and Culture Industry* (Cambridge, Mass.: MIT Press, 2000)

Fredric Jameson, *The Political Unconscious: Narrative as a Socially Symbolic Act* (Ithaca, N.Y.: Cornell University Press, 1981)

▲ 서론 3　　● 1900b, 1914, 1921b, 1927b, 1931a, 1934b, 1945　　■ 1965

1971

뉴욕의 구겐하임 미술관이 한스 하케의 전시를 취소하고 제6회 〈구겐하임 국제전〉에 출품된 다니엘 뷔랭의 작품을 철거한다. 제도 비판 작업이 미니멀리즘 세대의 저항에 부딪힌다.

▲ 1971년 구겐하임 미술관에서는 포스트미니멀리즘 세대 미술가들과 관련된 두 건의 중대한 검열 사건이 발생했다. 우연인지 몰라도 두 사건에서 유럽 미술가들은 미국의 미술 제도에 반대하는 입장에 서게 되었고, 두 번째 사건에서는 미국 미술가들과 논쟁이 오가기도 했다. 첫 번째 사건은 한스 하케(Hans Haacke, 1936~)의 회고전 기획을 둘러싸고 일어났다. 당시 미술관장이던 토머스 메서(Thomas Messer)는 전시에서 두 작품을 뺄 것을 주장했으나 미술가이자 큐레이터인 에드워드 프라이(Edward Fry)가 그 요구를 거부했다. 이로 인해 결국 전시회 자체가 완전히 취소됐고 큐레이터는 해고됐다.

이 사건의 역사적 복잡성을 이해하기 위해서는 그 다양한 원인과 ● 결과를 살펴볼 필요가 있다. 먼저 사진개념주의 작업들이 비교적 일찍부터 탈중심화와 재정치화를 지향한 것을 들 수 있다. 하케의 초기 주요 프로젝트 중 하나는, 이제까지 중립적으로 여겨지던 사진을 추문을 폭로하는 저널리즘의 방식을 따라 사회적·정치적·경제적 진상

조사처럼 보이도록 노골적으로 재배치한 것이었다.

문제가 된 작품 「샤폴스키와 그 밖의 여러 명의 맨해튼 부동산 소유권」(1971)[1]과 「솔 골드먼과 알렉스 디로렌조의 맨해튼 부동산 소유권(Sol Goldman and Alex DiLorenzo Manhattan Real Estate Holdings)」(1971)은 기록된 사실들을 단순히 모아 놓은 것으로, 뉴욕공공도서관에서 쉽게 구할 수 있는 자료들을 수집해 제시한 것이었다. 대규모 부동산 거래를 벌인 두세 가문이 다양한 지주회사나 법인체로 가장하여 뉴욕 여러 지역에 흩어져 있는 빈민가에 거대한 제국을 건설하고 있었음을, 하케는 소유주들 사이의 연관성을 추적하여 이 빈민가 제국의 구조를 폭로했다. 주택 소유권을 사무적으로 추적한 이 단순한 작업에 비난이나 논쟁의 어조는 포함돼 있지 않았다.

구겐하임 미술관장 메서는 전시에서 이 두 작업을 뺄 것을 주장하면서, 이 작업들이 "미술 작품의 위대한 중립성을 더럽히고, 따라서 미술관의 보호를 더 이상 받을 수 없는 것들"이라고 주장했다. 결국

1 · 한스 하케, 「1971년 5월 1일 현재 샤폴스키와 그 밖의 여러 명의 맨해튼 부동산 소유권 Shapolski et al. Manhattan Real Estate Holdings, a Real – Time Social System, as of May 1, 1971」, 1971년 인쇄물과 사진 142점, 지도 2점, 차트 6점, 슬라이드

▲ 1969　　● 1968b, 1984a

이 갈등은 미술 작품의 중립성이란 무엇인지, 그리고 정치적·저널리즘적인 실천과 반대되는 미술적·미학적 실천이 무엇을 정의하는지에 관한 논쟁으로 나아갔다. 이후 벌어진 실제 갈등과 그 후 계속된 논쟁은 바로 이 경계 주변에서 전개됐다.

하케의 작업이 거부당한 사건은 미술계 담론에서 제기되던 또 다른 차원의 문제를 부각시켰다. 당시는 사진과 텍스트를 결합한 작업
▲ 이 개념미술 전반에서 주요한 형식으로 여겨지고, 여러 비평가와 미술사학자들이 미술 제작에서 이런 전략이 갖는 지위에 대해 논쟁하던 시기였다. 로잘린 도이치(Rosalyn Deutsche)는 하케의 부동산 작업이 탄압당한 것은 어떤 부가적인 차원 때문임을 설득력 있게 주장했다. 그것은 하케의 작업에서 건축 공간의 두 유형, 즉 도시 환경의 두가지 사회정치적인 모델이 극명히 대립하고 있다는 점이다. 도시 한쪽에는 뉴욕 다수를 차지하는 하층민이 살아가는 빈민가가 있다. 반면 도시 다른 쪽의 고급 주택 지구에는 같은 공간을 살아가는 대다수 하층민의 상황을 완전히 망각한 배타적인 고급 예술 제도의 호화스러운 '중립성'이 존재한다. 이처럼 도이치는 하케의 작업을 사회 공간을 건축적 구조로 정의하고 그 공간들을 병치하려는 시도로 읽어낸다.

미니멀리즘의 한계들

두 번째 검열 사건은 이로부터 몇 달 후 제6회 〈구겐하임 국제전〉에서 발생했다. 이 전시에 참가한 프랑스의 미술가 다니엘 뷔랭은 거대한 현수막 모양의 작품을 구겐하임 건물 중앙 홀에 설치해 홀의 원통형 공간을 반으로 가르고[2] 좀 더 작은 현수막을 미술관 외부 89번 스트리트와 5번 애버뉴를 가로질러 설치하려고 했다. 뷔랭은 이미 전시회 큐레이터인 다이앤 월드먼(Diane Waldman)의 승인을 받았지만, 설치하려는 순간 문제가 생겼다. 전시에 참여하는 다른 미술가들이 뷔랭의 작품 설치를 반대하며, 작품을 철수하지 않으면 자신들이 전시
● 에서 빠지겠다고 버텼다. 도널드 저드, 댄 플래빈, 조지프 코수스, 리처드 롱 같은 미술가들은 이 거대한 현수막의 위치와 크기 때문에 자신들의 작품이 가려진다고 주장했다.

그렇지만 이 주장은 타당한 것이 아니었다. 미술관의 나선형 경사로를 내려오면서 보면 뷔랭의 작업은 확장과 수축을 반복한다. 즉 정면에서 볼 때는 넓지만 측면에서 보면 그저 선의 윤곽에 지나지 않는다. 따라서 뷔랭이 애초에 구상한 대로 관람자가 경사로에 있는 시간의 최소한 반 동안은 (시야의 방해를 받지 않고) 미술관의 모든 것과 다른 작품을 경사로를 가로질러 온전히 볼 수 있었다. 그러나 결국 이 갈등은 월드먼이 다른 미술가들의 요구에 굴복하여 뷔랭의 현수막을 제거하는 것으로 마무리됐다.

그러나 뷔랭의 작품 설치를 반대한 미술가들이 내세운 이유는 하나의 연막이었고, 그 너머에는 두 세대 간의 대립이라는 더 중요한 문제가 놓여 있었다. 즉 한쪽에는 미니멀리즘 작가들이, 다른 한쪽에는 새롭게 떠오르는 개념주의의 대표자이자 제도 비판에 분명하게 초점을 맞춘 뷔랭이 있었다. 뷔랭을 가장 노골적으로 공격한 미니멀리스

2 • 다니엘 뷔랭, 「사진 - 기억: 회화 - 조각 Photo - souvenir: Peinture - Sculpture」(부분), 제6회 〈구겐하임 국제전〉에 설치, 뉴욕 구겐하임 미술관, 1971년

▲ 트 저드와 플래빈은, 뷔랭의 작업이 자신들의 입장이 지닌 여러 오류들을 폭로한다는 점을 알고 있었다. 첫째, 저드와 플래빈은 관람자와 작업 사이에 상호작용이 일어나는 현상학적 공간을 중립적이라고 가정했지만, 뷔랭은 제도 공간에서는 순수하게 시각적이거나 현상학적인 경험이 있을 수 없음을 계획적으로 공식화하여 미니멀리스트들의 가정에 도전했다. 왜냐하면 제도의 이해관계는 경제적·이데올로기적 이해관계에 의해 조정되므로 미술 작품의 제작과 이해, 그리고 시각적 경험의 틀을 다시 짜고 재정의하기 때문이다.

둘째, 뷔랭은 구겐하임 미술관의 현수막 작업을 통해 미술관 건축과 조각 작품 사이의 대립을 드러냈다. 뷔랭은 자신의 작업으로 미술관 내부의 깔때기 모양 나선형 공간을 완전히 관통함으로써 프랭크 로이드 라이트의 이 저명한 건축물에 도발적으로 맞섰다. 미술관 건물은 전통적으로 그 안에 설치되는 회화나 조각 작품에 대해 확실하게 통제력을 행사하는 융통성이 없는 공간임에도 불구하고, 다른 미술 작품들은 미술관이라는 건축 공간이 중립적일 것이라는 가정을 철석같이 확신하고 있었다.

뷔랭과 미니멀리즘 미술가는 곧 대립하기 시작했고 저드는 뷔랭을

"도배장이"라 불렀으며 그 비슷한 인신공격을 퍼부었다.(미국 개념미술의

▲ 주요 인물 중 하나인 조지프 코수스는 저드와 플래빈의 편이 되어 뷔랭을 배척했다.) 그
러나 이 갈등은 60년대 후반과 70년대 초반에 나타난 결정적인 갈등
중 하나에 지나지 않았다. 개념주의에서 시작됐지만 개념주의로는 정
의할 수 없는 또 다른 미술 작업들이 유럽에서 싹을 틔우고 있었다.
이것은 나중에 제도 비판이라 불리게 된다.

억압적인 관용을 시험하기

당시 몇 년에 걸쳐 하케와 뷔랭이 정식화한 제도 비판은, 후기구조주
의와 비판 이론이 시각적 실천에 미친 영향이라는 차원에서도 파악
● 될 수 있다. 하케는 프랑크푸르트학파와 위르겐 하버마스의 영향을
■ 받았고, 뷔랭은 롤랑 바르트와 미셸 푸코, 루이 알튀세르의 구조주의
와 후기구조주의의 영향을 받았다. 따라서 이들 작업은 예술이 이데
올로기적인 이해관계에 종속될 수밖에 없음을 참작한 작업이었다. 뷔
랭은 특히 미술에 대한 담론, 다시 말해 미술 비평이나 미술사가 제
도의 네트워크에 의해 정의되고 그것에 종속된다는 인식으로까지 나
아갔다. 그는 일찍이 1970년에 「비평의 한계(Limites Critiques)」라는 글
에서 이 주제를 자세히 논의했다.

하케의 제도 비판이 뷔랭의 것과 차이가 있다면 이것은 그들의 이
론적 배경이 서로 다르기 때문이다. 하케의 제도 비판은 제도의 사회
경제적·이데올로기적 토대를 다루면서, 미적인 것의 범위를 다소 기
계론적인 방식으로 재맥락화하려는 시도이다. 이것은 「솔로몬 R. 구겐
하임 미술관 이사회」[3]에서 구체적으로 드러난다. 이 작업은 1971년
그의 전시 검열과 취소에 대한 반응으로 보아도 무방하다. 비록 빈민
가 부동산의 소유주와 미술관 이사회와는 아무 관계도 없었지만 말
이다.

그러나 이 작업이 나온 시기를 볼 때 그 동기가 개인적인 복수심보
다는 훨씬 더 절박한 반성에 기인한 것으로 보인다. 당시는 민주적으
로 선출된 칠레의 대통령 페르디난드 아옌데가 미국 CIA의 지원을 받
은 칠레 군부 쿠데타에 의해 실각하고 살해되면서 위기가 고조되던
시점이었다. 바로 이때 하케는 구겐하임 이사회의 구성원 다수가 칠레
의 케네콧 구리 법인회사와 깊은 관계를 맺고 있음을 폭로했다. 당시
CIA가 칠레에 개입한 배경 중에는 새로 선출된 아옌데 대통령이 구
리 광산의 국유화를 선언하면서 미국 기업과 미군 이익에 심각한 위
협을 가했다는 점이 있었다.

미술 작품을 일반적인 문화 관행 내에서 재맥락화하려는 하케의
끈질긴 시도는 두 번째 작업에서도 드러난다. 그는 1974년에 고향인
쾰른에 있는 발라프-리하르츠 미술관의 창립 150주년 기념 전시회
〈프로젝트 '74〉에 초청받았다. 여기서 그는 마네의 작품 「아스파라거
스 다발(Bunch of Asparagus)」(1880)의 소유 경로를 규명하는 열 개의 패
널을 설치했다. 이 작품은 1968년에 이 미술관 후원회가 독일 연방
공화국의 초대 총리였던 콘라드 아데나워를 기념하여 미술관에 기증
한 것이다. 여기에는 후원회장 헤르만 요제프 압스의 공이 컸다. 마
지막 패널은 그 소유 역사의 결론 격으로 후원회장 압스가 걸어온 길

을 분석해 놓았는데, 압스가 1933년부터 1945년까지 히틀러 제3제국
에서 가장 영향력 있는 은행가이자 재정 고문으로 일했으며, 전쟁 후
1949년 아데나워 정부가 들어선 다음에도 비슷한 영향력을 행사하
는 자리에 복직됐고, 60년대를 거쳐 미술관에 이 정물화를 기증하게
된 시기까지 엄청난 권력을 행사하는 자리를 차지하고 있었다는 사
실이 폭로되었다.

「아스파라거스 다발」의 역사를 추적하는 열 개의 패널은 첫 번째
소유주인 샤를 에프뤼시(마르셀 프루스트 소설의 등장인물인 샤를 스완의 모델 중
하나로 추측되는 유대계 프랑스인 미술사학자이자 수집가이다.)를 거쳐, 독일인 출

▲ 판가이자 미술상인 파울 카시러와 유대계 독일인 화가 막스 리베르
만(Max Liebermann, 그의 작품은 나치에 의해 매도됐다.)으로 이어졌다가, 독일
을 떠나 미국으로 이민한 리베르만의 손녀에게서 작품을 구입한 압
스로 귀착됐다. 압스의 정치적 배경에 초점을 맞춘 패널에서 하케는
그에게 나치 경력이 있음을 폭로하고, 한 개인이 문화적 후원자의 모
습을 취함으로써 과거를 얼마나 쉽게 '세탁'했는지를 보여 주었다. 그
러나 하케의 이런 작업 내용은 큐레이터의 동의를 얻은 것임에도 비
방으로 간주됐으며, 미술관 경영진은 '민주적' 투표를 실시하여 하케
의 작품을 거부했다. 실상은 찬반이 반으로 나뉘었으므로 최종 결정
은 분명 후원회장의 의사를 따랐을 것이다.

이 사건에서 하케 작업의 다음과 같은 특성이 명확하게 드러난다.

3 • 한스 하케, 「솔로몬 R. 구겐하임 미술관 이사회 Solomon R. Guggenheim Museum
Board of Trustees」(부분), 1974년 패널 일곱 개, 각 50×61cm, 황동 액자(도판은 가운데 패널)

▲ 1968b　　● 1988　　■ 서론 3, 서론 4　　▲ 1937a

미셸 푸코

미셸 푸코(Michel Foucault, 1926~1984)는 1968년 반전운동과 그 밖의 정치적 시위를 경험하면서 연구에 변화를 겪었다. 당시 행정실을 점거한 학생들을 진압하기 위해 경찰이 소르본 대학 구내로 들어오는 사건이 있었는데 이것은 중세 이후 처음 있는 일이었다. 투명하다고 여겨진 제도의 틀, 즉 학문적 지식의 '객관성'과 '중립성'을 보증한다고 여겨졌던 틀을 푸코가 볼 수 있게 된 것은 이렇게 대학의 독립성에 폭력이 가해지면서였다. 푸코는 그 틀이 권력에 의해 이데올로기적으로 이용된다는 사실을 깨달았다. 제도적 틀이 있다고 인정되지 않았던 대학을 하나의 틀로 인정하는 푸코의 전략, 대학이 정치적 이해관계 속에 얽혀 있음을 폭로하는 푸코의 전략은 미술계의 제도적 틀 안에서 작동하는 이해관계들을 폭로하고자 했던 미술가들에게 곧바로 채택됐다. 뷔랭, 브로타스, 하케 등이 그런 미술가들로 이들의 작업은 '제도 비판'이라 불렸다.

푸코가 학술 담론에 끼친 가장 심오한 영향은 역사 서술 방식을 변형시켰다는 점이다. 그는 지식의 형식들이 연속적으로 진화하는 것이 아니라, 인식의 조건들을 완전히 바꾸는 갑작스러운 변화를 겪는다고 주장했다. 그는 사실들을 완전히 새롭게 조직하는 각각의 새로운 조건의 집합을 '에피스테메'라고 명명했다. 푸코가 구조주의자로 알려진 이유는, 상응하는 사실들의 연결 고리를 만들면서 지식을 배열하는 조직화 방식(혹은 발화의 형태)으로서 언어학적 기호를 중요하게 다루었기 때문이었다. 예를 들면 르네상스의 사유는 은유적으로 수행됐고 닮음으로 현상을 설명했는데, 뇌가 호두처럼 생겼기 때문에 호두는 정신병에 좋다는 식이다. 푸코는 이 닮음이 갑작스럽게 그가 '고전주의적'이라 부른 계몽주의 사유로 대체됐다고 주장했다. 계몽주의 사유는 동일성과 차이를 관련짓는 격자식 체계를 통해 현상의 질서를 세웠다. 그 다음에는 근대적(혹은 19세기의) 형식들이 들어섰는데, 푸코는 이 형식들을 제유(提喩)라 불렀고 그 특징을 '유비(analogy)와 계기(succession)'로 보았다. 여기서는 점진적이고 연속적인 발생이 종적 분화를 대체한다. 고전주의적 체계화 방식은 공간적이지만, 이 새로운 에피스테메는 시간적이고 역사적이다. 따라서 자연주의자들의 논쟁은 생물학이나 진화론으로, 부(富)의 분석은 경제학(마르크스의 생산의 역사학)으로, 기호의 논리에 대한 연구는 언어학으로 넘어갔다. 시각적인 것에서 시간적인 것(그리고 비가시적인 것)으로의 변환은 감옥에 대한 푸코의 연구인 『감시와 처벌』(1977)에서 특별히 강조된다. 그는 에피스테메의 질서들을 발굴하는 자신만의 새로운 방식을 '고고학'이라 불렀고 이를 '역사'와 구별했다. 그가 보기에 '역사'는 단계적인 발생과 관련되는 것으로 19세기의 에피스테메로부터 나온 것이고, 따라서 인식의 낡은 형식이었다.

광범위한 연구서 『성의 역사(History of Sexuality)』에서 푸코는, 성의 주체와 실천에 대해 근엄하게 침묵을 지키는 것에서, 정신분석학처럼 그것을 말하는 것을 장려하고 그 실천을 변형하는 상황으로 에피스테메가 전환하는 점에 주목했다.

하케의 기획이란, 광범위하고 다양한 억압적 모습으로 드러나는 문화적 실천을 사회적이고 이데올로기적인 이해관계와 연결하고, 문화란 이름의 위장을 장소 특정적이고 제도 비판적인 작업의 초점으로 만든다는 점, 그리고 이런 하케의 기획은 제도 자체가 재통합하거나 재중립화하기가 어렵다는 점이다. 하케의 70년대 주요 작업들은 이런 맥락에서 정의될 수 있다.

뷔랭은 하케와 연대를 선언하는 행위의 일환으로 하케 작업에 대한 검열에 대응했다. 이는 마치 1971년 제6회 〈구겐하임 국제전〉에서 뷔랭의 작품을 철거한 것에 항의하기 위해 솔 르윗, 마리오 메르츠, 칼 안드레 등의 미술가들이 전시에서 자신의 작품을 철회한 것과 마찬가지의 연대 표시였다. 뷔랭은 허락을 받아 하케의 패널을 복제하여 자신의 작업에 붙이고, 미술관의 넓은 벽을 초록색과 흰색 줄무늬로 덮어 버렸다. 〈프로젝트 '74〉에서 선보인 뷔랭의 줄무늬들은 2년 ▲ 전 도쿠멘타 5에서와 같은 기능을 수행했다. 도쿠멘타 5 전시 전체에서 발견되는 흰색 바탕에 흰색 줄무늬는 때로는 조각의 기단부로, 때로는 회화의 설치 배경이 됐다. 미술 작품이라는 틀에서 자율성과 안전 보장을 요구함으로써 스스로를 재맥락화한 뷔랭의 줄무늬는 재스 ● 퍼 존스 작품 「깃발」의 줄무늬와 충돌했다. 여기서 회화 내적 논리는 전시의 정치학이란 맥락뿐만 아니라 건축적 구조라는 더 큰 맥락 속에 갑작스럽게 용해돼 버린다. 전시 개장일이 되자 주최자에게 고민거리가 될 정도로 하케의 작품은 완벽하게 복원됐다. 왜냐하면 그 작품은 이제 뷔랭의 작품으로 전시되고 있었기 때문이다. 미술관 당국은 곧 보복을 감행했는데, 밤중에 하케의 복사물은 찢겨졌고, 그 결과 뷔랭의 설치 작업은 삼중의 검열 행위, 즉 하케 작업에 대한 두 번의 축출과 뷔랭 작업에 대한 파괴 행위로 손상을 입었다. BB

더 읽을거리

Alexander Alberro, "The Turn of the Screw: Daniel Buren, Dan Flavin, and the Sixth Guggenheim International Exhibition," *October*, vol. 80, Spring 1997

Daniel Buren, Hans Haacke, Thomas Messer, Barbara Reise, Diane Waldman, "Gurgles around the Guggenheim," *Studio International*, vol. 181, no. 934, 1971

Rosalyn Deutsche, "Property Values: Hans Haacke, Real Estate, and the Museum," in Brian Wallis (ed.), *Hans Haacke—Unfinished Business* (New York: New Museum of Contemporary Art, 1986)

Guy Lelong (ed.), *Daniel Buren* (Paris: Centre Georges Pompidou/Flammarion, 2002)

Gilda Williams (ed.), *Hans Haacke* (London: Phaidon Press, 2004)

▲ 1972b ● 1958

1970-1979

1972a

마르셀 브로타스가 「현대미술관, 독수리 부, 구상 분과」를 서독 뒤셀도르프에 설치한다.

벨기에 미술가 마르셀 브로타스 이력의 특징은 그가 변신을 여러 번 시도했고 이를 대중에게 공표했다는 점이다. 그의 첫 번째 변신은 1963년에 브뤼셀의 갤러리에서 전시회를 열고 미술가로 활동하기 시작한 것이다.[1] 본래 시인이었던 그는 시와 미술 작업을 병행하기로 했다. 두 번째 주요한 변신은 1968년에 '현대미술관, 독수리 부, 19세기 분과'를 브뤼셀에 설립하여 미술가에서 미술관 관장으로 변모한 일이다. 60년대 중후반의 미술사와 이론 영역에서 일어난 여러 가지 변화와, 브로타스의 작업에서 나타난 이와 같은 변화의 양상들은 여러 이론적 모델을 통해 분석될 수 있었다.

시에서 제작으로

브로타스는 미술 작품이 그것의 역사적 기능이나 맥락과는 대립되는 대상으로서의 지위(object-status)를 갖는 당시 상황에 회의를 품었고, 그의 작업은 여기에서부터 출발했다. 일찍이 1963년에 상품 교환의 대상이 될 수밖에 없는 미술 작품에 관해 익살스러운 논평을 했던 브로타스는 당시 발간된 자신의 시집 중 팔고 남은 마지막 50권을 석고 덩어리 속에 집어넣고는 그것을 하나의 조각으로 선언했다.[2] 그 시집들이 시각적 대상으로 변모하고 더 이상 읽을 수 없는 것이

됐다는 점에서, 브로타스의 행위는 관람자에게 왜 독자가 되길 거부하고 대신 관람자가 되고자 했는지를 은연중에 묻는다. 이후 브로타스의 모든 작업은 미술품의 상품으로서의 지위를 중요한 문제로 다루기 시작했다.

다음으로 브로타스의 작업에서 중요한 문제는 미술 작업의 수용(비평, 수집, 시장)뿐만 아니라 그 작업을 둘러싼 담론(교육, 이론화, 역사화)에 미술관이라는 제도가 미치는 영향에 대한 것이다. 이 맥락에서 브로타스는 미술관이란 존재를 표준화하고 훈육하는 제도로 정의하는 작업을 했다. 그러나 동시에 브로타스에게 미술관은 문화 산업의 맹렬한 공세로부터 지켜 내야만 하는, 부르주아 공론장의 계몽 문화를 구성하는 필수요소이기도 했다. 이런 이항대립 속에 미술관을 위치시키려 한 브로타스의 의도를 간파하는 것이야말로 그의 작업이 드러내려는 실질적인 대립과 변증법적 긴장을 제대로 이해하는 방법이다.

1968년부터 브로타스는 미술관이 미술 작품의 담론을 만드는 제도로 작동하고 있음을 꾸준히 강조했다. 그는 모더니즘 시각예술이 주장하는 분리와 상대적 자율성에 대한 미학적 요구가 더 이상 유효하지 않다는 것을 증명함으로써, 미학적인 것을 포함한 모든 담론 구성체들이 서로 관련되고 인접돼 있다는 사실을 인정해야 한다고 주

1 • 마르셀 브로타스, 「나 또한, 나에게 자문했다 Moi aussi, je me suis demandé」, 브뤼셀 생로랑 갤러리 전시 초대장(앞, 뒤), 1964년 4월 10~25일
잡지에서 뜯어낸 페이지, 25×33cm

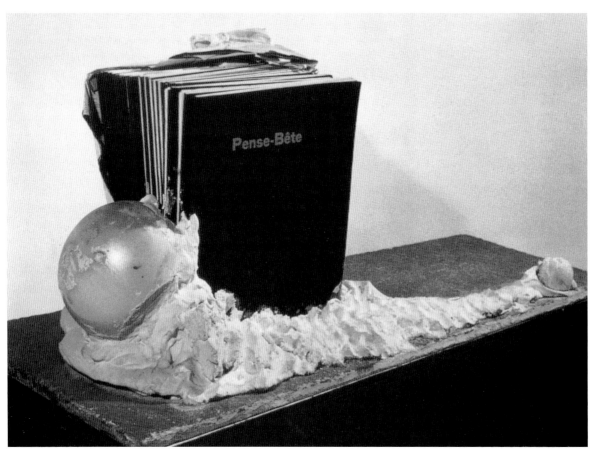

2 • 마르셀 브로타스, 「메모 Pense-Bête」, 1963년
책, 종이, 석고, 플라스틱 공, 나무, 98×84×43cm

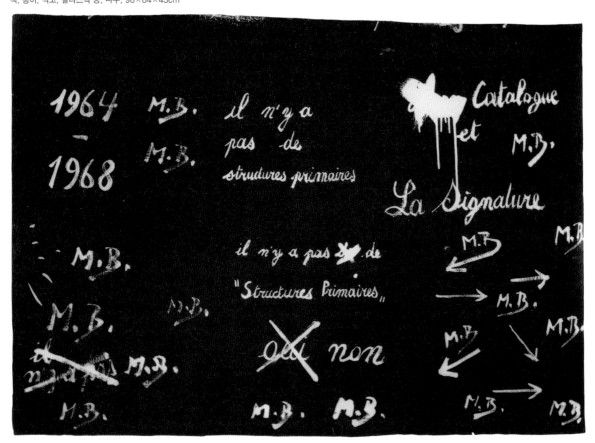

3 • 마르셀 브로타스, 「기본 구조는 없다 Il n'y a pas de Structures Primaires」, 1968년
캔버스에 유채, 77.5×115cm

4 • 마르셀 브로타스, 「현대미술관, 독수리 부, 19세기 분과 Musée d'Art Moderne, Département des Aigles, Section XIX ème siècle」 개관식, 1968년 9월 28일

장했다. 브로타스는 이처럼 미학적 작업들이 점점 더 깊은 상호 관련 ▲을 맺고 있다는 점을 지적하며, 1968년이라는 시기와 개념주의의 맥락에서 미술 작품의 해방적 경험을 둘러싼 모든 망상과 기만에 저항했다.[3]

그러나 브로타스의 작업은 다른 한편으로는 이와는 정확히 반대가 되는 다음과 같은 측면도 포함하고 있었다. 미술관 제도에 대한 브로타스의 비판은, 전통적인 미술관을 넘어서 미술관 자체를 동시대 미술을 생산하는 제도로 만들어 버린 미술의 전개 양상에 대한 끊임없는 비판과 회의론으로 이어졌고, 이 비판이 때로는 미술관 자체에 대한 비판보다 훨씬 더 격렬하게 수행됐다는 점이다. 브로타스의 작업은 이처럼 모순적인 접근 방식의 맥락에서 봐야 한다. 미술관을 생산의 장소로 보는 것에 대한 그의 회의는 다음과 같은 통찰에서 나온다. 이전까지 문화 산업이라는 거대한 구성체에서 배제됐던 미술관이 일단 생산의 장소로 변모한 이상 연예, 스펙터클, 마케팅, 광고, 홍보와 같은 문화 산업의 주요한 부분이 될 수밖에 없다는 것이다. 이런 변모가 분명히 진행되고 있음을 브로타스는 집요하고도 명백하게 드러내려 했다. 그는 이를 위해 '역사적으로' 미술관은 상업적 이해관계에서 상대적으로 자유로웠고, 따라서 부르주아 주체성의 역사적 발전 과정에서 부르주아가 자기 차별화를 위해 필요로 했던 공론장의 한 제도였음을 보여 준다. 브로타스의 미술관 분과 연작은 한편으로는 이 제도적 장소의 파괴에 대한 역사적 애도 작업과, 다른 한편으로는 권력의 제도, 이데올로기적 이해관계, 외적인 결정인자로서의 미술관에 관한 비판적 분석이라는 두 항의 변증법 속에 놓여 있다.

'현대미술관'

브뤼셀에서 5월 학생 봉기에 참여했던 브로타스는 1968년 9월, 자신이 설립한 미술관을 대중에게 공개했는데 스스로를 그 미술관의 관장이라 소개했다.[4] 이 기괴하고 우스꽝스러운 반전을 통해, 브로타스는 미술가는 이제 생산자라기보다는 행정가로서 역할을 수행하고 스스로를 정의한다는 역사적 통찰을 처음으로 표명했다. 따라서 미술

가는 제도적 통제와 의사 결정 장소를 점유하고, 미술 작품에 제도적 코드를 부과하는 근거지에 자발적으로 거주한다. 이처럼 브로타스는 작품 자체를 행정적이고 이데올로기적인 권력의 중심으로 만듦으로써 미술 작품의 구상과 수용에서 배제돼 왔던 제도적 틀 안에 스스로 들어갔고 그와 동시에 일종의 비판 작업을 수행할 수 있었다.

브로타스는 자신의 첫 번째 분과인 '19세기 분과'에 미술관과 갤러리 전시에서 사용되는 물품들, 즉 선적용 나무상자, 조명, 설치용 사다리, 갤러리 입장 정보를 제공하고 방문자를 통제하는 데 사용되는 간판[5], 수송용 트럭들(전에 그의 작업실이었던 페피니에 가(街)에 있는 미술관 창밖으로 보이는)을 가져다 놓았다.[4] 이 물건들은 그것들이 원래 있던 장소인 미술관을 연상시키지만 그 자체로는 아무런 의미가 없기 때문에, 그 출처인 미술관의 의미, 본질, 역사적 중요성은 제거되고 결국 이를 통해 미술관은 일종의 '알레고리적 구축물'이 돼 버린다.

미술 작품을 의미로 충만한 형태, 전체가 유기적으로 구성된 자기 충족적 형태, 본질적인 의미와 직접적인 관계를 맺은 형태, 따라서 통찰의 힘을 가진 형태로서 해석하는 것이 작품을 하나의 상징으로 보 ▲는 것이라면, 이와 반대로 발터 벤야민은 알레고리의 특징이 '비유기적'이라고 강조한다. 알레고리는 부수적인 해석 체계에 의존하며, 이 해석 체계는 연쇄적으로 등장하는 수많은 설명문처럼 알레고리적 표상에 단지 덧붙여질 뿐이다. 따라서 알레고리는 그 '자신'의 틀 너머에 존재하는 외부의 힘, 즉 지배 권력과 제도적 질서에 종속된다. 알레고리가 전통적인 미술 작품 '외부'에 있는 모든 것을 모방하며 그런 외부적인 것들 안에 스스로를 새긴다는 점에서, 알레고리는 브로타스가 그의 '가짜' 미술관을 비판적 부정성과 대립의 기획으로 발전시키는 데 사용한 전략과 통한다. 게다가 이 알레고리는 모더니즘의 제도화를 가능하게 한 구조들을 넘어섰다고 자신만만해하던 개념미술에도 의문을 제기했다.

브로타스 작업에서 두 번째로 중요한 지점은 알레고리가 슬픔과 쇠퇴의 멜랑콜리와 연관된다는 것이다. 이에 따라 알레고리적 구축물은 역사, 즉 최근 작업들에 의해 대체되거나 가려졌던 유산들을 숙

5 • 마르셀 브로타스, 「미술관: 어린이 입장 불가 Museum: Enfants non admis」, 1968~1969년 플라스틱, 두 부분(검은색, 흰색), 83×120cm

고하고 기억하는 비문이 된다. 브로타스는 샤를 보들레르와 스테판 말라르메에서 시작된 모더니즘 시의 유산을 끊임없이 전면에 내세우고, 지속적으로 참조했으며 그의 작업에서 중점적으로 다루고 있는 두 가지 논점을 제시했다. 하나는, 동시대의 시각예술이 문학적 모더니즘의 유산을 신뢰하거나 받아들이길 완강히 거부함으로써, 시각적 모더니즘 작업이 문학과 기억에 관련된 차원을 억압까지는 아니더라도 배제한다는 것이다. 또 다른 논점은 이와는 변증법적 대립을 이룬다. 즉 모더니즘의 자율성의 유산을 성공적으로 대체한 모델로서 분석적 명제와 언어적 기표를 전면에 내세우면서 스스로 모더니즘을 넘어서는 비판적 수단이 된다는 개념주의의 주장이 급속도로 역사화되고 있다는 점이다. 브로타스는 말라르메를 다시 참조하고 그와 동일시하는 등, 자신의 작업을 계속해서 말라르메와 관련짓는다. 그리고 이를 통해 언어와의 변증법적인 관계를 수립한다.

브로타스의 미술관은 1972년, 뒤셀도르프의 쿤스트할레 전시에서 그 절정을 맞는다.[6, 7] 그는 독수리 도상이 있는 수백 개의 물건들로 구성된 이 전시에 「점신세에서 현재까지의 독수리(The Eagle from the Oligocene to the Present)」라는 제목을 붙여 자신의 '미술관'의 '구상 분과'로 제시했다. 유럽의 여러 박물관에서 빌려 온 이 많은 전시품에는 아시리아의 조각과 로마의 장식편 같은 역사적·미학적 가치를 지닌 것들은 물론 우표, 상표, 샴페인 코르크처럼 일상적인 물품들도 있었다. 유럽 비서구 문화권에 이처럼 권력과 지배의 도상이 일반화되어 퍼져 있음을 밝히고자 한 브로타스는 이 전시를 통해 그런 지배가 근거를 둔 일관성이라는 관념을 붕괴시킨다. 이를 위해 그는 이 엉뚱하고 풍자적인 컬렉션을 통해 프랑스의 철학자 미셸 푸코가 헤테로토피아(heterotopia)라 불렀을 법한 것을 창조한다. 헤테로토피아는 전적으로 비논리적인 분류 체계를 의미하는 것으로 푸코는 『말과 사물: 인간과학의 고고학(The Order of Things: An Archaeology of the Human Sciences)』(1966년, 영문판은 1970년 발간) 서문에서, 환상 속에서나 나올 법
▲ 한 '중국의 백과사전'에 관한 호르헤 루이스 보르헤스의 단편 소설을 인용하면서 이 개념을 언급했다.

브로타스의 부조리한 분류법도 그의 특수한 맥락에서 해석해야 한다. 그가 상징으로 독수리를 선택한 것에는 여러 의미가 있지만, 특히 이것은 전후 독일 문화와 관련된 양가성을 지적하기 위한 것이었다. 그는 자신의 글과 발언 전반에 걸쳐 이 양가성을 비판적으로 다루었으며, 이 전시가 독일 뒤셀도르프에서 열렸다는 점은 이를 더욱 부각시켰다.

또 다른 수준에서, 브로타스는 고급과 저급의 모든 매체와 장르들,
● 그리고 전시를 위해 독수리 그림을 그린 게르하르트 리히터 같은 현존 화가들의 작품을 아우르는 도상학을 창안함으로써, 그가 60년대 후반과 70년대 초반의 모든 선진적 미술 작업을 지배하던 시각적 영역의 배제라는 현상과 복잡한 대화를 수행하고 있음을 강조했다. 개
■ 념미술가들이 도상적인 것의 소멸, 시각적인 것의 제거, 미술관의 분류 체계가 (역사적 양식들의 발전을 강조하면서) 부과한 역사적 구속에서의 초월을 강조하던 바로 그때, 브로타스는 미술관의 모든 전통적인 분

6 • 마르셀 브로타스, 「현대미술관, 독수리 부, 구상 분과 Musée d'Art Moderne, Départment des Aigles, Section des Figures」, 1972년 (설치 장면)

류법의 양상과 담론 구성체들을 철저히 재도입한 것이다. 이런 작업을 통해 그는 사물과 그것을 배포하는 형식, 그리고 그것을 구조화하는 제도를 넘어서, 진실로 민주주의적이고 평등주의적인 미술 형식을 수립했다는 개념주의의 주장이 헛된 것임을 폭로했다. 그리고 개념미술의 주장들이 오히려 전형적인 아방가르드 신화이자 자기 신화화라는 점을 고발하고, 개념주의가 넘어섰다고 주장하는 모든 방법들이 더 강화되지는 않았더라도 여전히 유효하다는 것을 지속적으로 강조하는 방식으로 개념주의의 주장을 비판했다.

이런 점에서 브로타스의 '미술관' 작업은 개념주의 주장들에 대한 반동적인 대답과도 같은, 일종의 보수적인 **속임수**로서 이해할 수 있다. 그러나 중요한 것은 이전 시기의 미술이 서사적이고 시적인 실천과 예술적으로 친화성을 지니고 있었다는 점을 인식하기 위해, 또 이전에는 가능했으나 지금은 억압되어 불가능한 것이 되어 버린 예술 작업과 역사적 기억의 구축이 서로 연관되어 있음을 강조하기 위해, 브로타스의 비판이 어떻게 기존의 반(反)모더니즘 모델 속에 자리를 잡았는지 파악하는 것이다.

우화의 변증법

브로타스는 뒤셀도르프 전시 5개월 후, 1972년 카셀에서 열린 도
▲ 쿠멘타 5에 마지막 미술관 '분과'를 설치했다. '공보 분과(Section Publicité)'라는 것으로 뒤셀도르프에서 전시했던 모든 물품의 사진을 대형 패널로 만들어 벽에 걸었다. 이렇게 브로타스는 전에 '구상 분과' 전시를 위해 모은 진짜 물건들을 도쿠멘타 5라는 국제전 맥락 안으로 옮겨 왔다. 미술관 전시장이든, 카탈로그의 지면이든 주어진 제도적 구조 안에서 의미가 어떻게 생산되는지를 시종일관 연구했던 브로타스는 이 '공보 분과'에서 그가 주로 사용했던 치환(displacement)의 전략을 반복했다. 초기 작업에서 사용된 치환의 전략이 실제 대상에서 제도적이고 담론적인 체제를 지원하는 요소와 다양한 장치(포장 상자, 조명 등)로 옮기는 일이었다면, 여기서는 실제 대상에서 사진 복제물

▲ 1971 ● 1972b, 1988 ■ 1968b ▲ 1972b

로 옮기는 일이었다. 그는 자신의 작품이 이전과는 다르게 받아들여졌으면 하는 기대에서, 뒤셀도르프의 독수리 전시가 이미 그것을 홍보하는 역할을 했다는 사실을 보여 주었다. 그리하여 그는 미술 작품이 사물에서 사진 복제물로, 그리고 사물에서 비평적 글쓰기와 마케팅의 형태를 띤 유포 방식으로 변모한다는 점을 지적했다.

대상이 그것을 전시하고 유포하는 장치로 바뀌는 이와 같은 치환
▲ 은 '대체보충의 미학'이라 부를 수 있다. 다니엘 뷔랭과 마이클 애셔 같은 동세대 미술가들과 이 전략을 공유했던 브로타스는 이런 유포와 배포의 구조를 지닌 자신의 작업을 비판적 저항 행위로 정의했다. 유포와 배포의 구조는 보통 부차적인 것으로 간주된다. 즉 실질적인 대상이 미술 작품의 중심이 되고 유포와 배포의 구조는 그 외부에 놓이는 평범한 것들이다. 브로타스는 대체보충이라 불려야 할 이 구조들, 즉 카탈로그의 지면과 포스터라는 공간, 그리고 제도적 틀을 부과하는 장치들을 적극적으로 사용하고 설치와 운송을 위한 일상적인 도구들까지 활용함으로써 중심성과 실체성의 미학이 지속적으로 유효하다는 생각을 부정했다. 그 자체로는 결코 상품가치를 획득할 수 없는 대체보충이라는 수단을 통해 미술 작품의 상품으로서의 지위를 부정한 것이다.

'공보 분과'는 또 다른 차원에서 비판의 역할을 수행했다. 브로타스는 1972년 자신의 명성이 높아진 것을 보면서, 미술계가 막 도입하고 있던 문화 산업의 메커니즘에 발맞추어 자신의 작업도 변모할 때가 됐음을 인식했다. 그는 광고와 판촉을 담당하는 회사를 설립했고, 이제 그의 작품은 자신의 프로젝트를 위해 시작된 홍보 활동 속으로 사라지게 됐다. 이를 통해 그는 또 다시 자신의 초기 작업이 지닌 실체성과 역사적 특수성을 부정했다.

바로 이 부정이라는 측면에서, 우리는 브로타스가 미술관을 생각
● 하는 방식과 페터 뷔르거의 '역사적 아방가르드'라는 모델 사이에 놓인 독특한 차이를 살펴볼 수 있다. 뷔르거는 역사적 아방가르드라는 모델이 미술관에 의해 제도화된 미술 작품의 자율적인 영역을 파괴하는 것과 관련 있다고 이해했고, 이것을 급진적인 아방가르드적 실천의 진정한 목적이라고 정의했다. 브로타스는 미술 실천의 기능은

미술 제도를 없애는 것이 아니라고 주장한다. 미적 실천의 자율적 영역은 더 이상 어떠한 이질성도 용납하지 않는 문화 산업의 지배가 역사적 경향이 되면서 붕괴하게 되고, 이를 인지하게 만드는 것이 미술 실천의 기능이라고 주장한다.　BB

7 · 마르셀 브로타스, 「현대미술관, 독수리 부, 구상 분과」, 뒤셀도르프 시립미술관에 설치, 1972년 5월 16일~7월 9일

더 읽을거리

Manuel Borja–Villel (ed.), *Marcel Broodthaers: Cinéma* (Barcelona: Fundacio Antoni Tapies, 1997)

Benjamin H. D. Buchloh (ed.), "Marcel Broodthaers: Writings, Interviews, Photographs," special issue, *October*, vol. 42, Fall 1987

Catherine David (ed.), *Marcel Broodthaers* (Paris: Galerie Nationale du Jeu de Paume, 1991)

Marge Goldwater (ed.), *Marcel Broodthaers* (Minneapolis: Walker Art Center; and New York: Rizzoli, 1989)

Rachel Haidu, *Marcel Broodthaers: The Absence of Work*, dissertation (New York: Columbia University, 2003)

▲ 서론 4, 1970, 1971　● 1960a

1972b

서독 카셀에서 열린 국제전 도쿠멘타 5를 통해서 유럽이 개념미술을 제도적으로 수용했음을 알린다.

스위스의 큐레이터 하랄트 제만(Harald Szeemann)이 조직한 두 개의 중요한 전시는 유럽에서 개념미술이 생산되고 제도적으로 수용되는 과정의 시작과 그 절정을 보여 준다. 첫 번째 전시는 〈태도가 형식이 될 때(When Attitudes Become Form)〉로, 1969년 베른의 쿤스트할레와 그 밖의 여러 곳에서 열렸다. 두 번째 전시는 1955년 서독의 카셀에서 조직되어 이후 4~5년마다 열린 동시대미술의 가장 중요한 국제 그룹전인 도쿠멘타의 다섯 번째 전시회, 도쿠멘타 5였다.

특정 미술가들이 처음에는 배제됐다가 나중에 포함됐다는 점에서, 이 두 전시는 60년대 후반부터 70년대 초반까지 뉴욕, 파리, 런던, 뒤셀도르프 등의 미술의 중심지에서 일어난 변화의 양상을 보여 준다.

● 아트 앤드 랭귀지 그룹, 베허 부부, 마르셀 브로타스, 다니엘 뷔랭, 블링키 팔레르모 같은 미술가들은 〈태도가 형식이 될 때〉전에서 배제됐다.(뷔랭은 흰색 줄무늬 종이판으로 베른을 도배한 것이 불법이라는 이유로 스위스 경찰에 기소됐다. 이 방법을 통해 뷔랭은 자신이 포함됐어야 한다고 생각한 전시에 참여한 셈이다.) 그러나 3년 후에 이 미술가들은 도쿠멘타 5에서 모두 중심 역할을 맡았고 이들이 설치한 작품들은 이후 유럽의 개념미술과 그 제도 비판적인 전략의 기본 모델로 받아들여졌다.

도쿠멘타 5는 전시와 카탈로그를 비롯한 모든 차원에서 제도적 요소를 이용하여 개념미술의 법률·행정적인 차원을 보여 주고 실제로 이것이 효력을 발휘하도록 했다. 행정용 바인더나 반달 색인이 있는

■ 기술 훈련 교본처럼 보이는 카달로그는 에드 루샤가 디자인한 것으로, 상품으로서의 미술 작품 지위에 관해 체계적으로 기술한 초기의 글인 철학자 한스 하인츠 홀츠(Hans Heinz Holz)의 철학적이고 비판적인 에세이를 싣고 있었다. 더군다나 이 카탈로그에는 뉴욕의 딜러 세스 시겔롭과 뉴욕의 법률가 로버트 프로얀스키가 추진한 '미술가 저작권 협정'의 복사본이 수록돼 있다. 이 협정서는 원래 1971년《스튜디오 인터내셔널(Studio Intenational)》을 통해 발표된 것으로, 이에 따르면 미술가들은 자신들의 작품이 팔린 후에도 그 작품과 관련된 결정, 예를 들어 전시 참여와 카탈로그, 책에 작품 사진을 싣는 일에 관여할 수 있고, 수집가들은 미술가들의 작품을 되팔 때 증가한 가치의 온당한 몫을 최소한이나마 미술가에게 돌아가도록 해야 한다. 물론 대부분의 수집가들은 이 협정을 반기지 않았다. 그들은 이 계약서에 서명한 미술가들의 작품을 구입하길 꺼렸고, 결국 다른 미술가들

이 이 협정에 동참하지 못하도록 만들었다.

개념주의의 마주침

1972년은 유럽 개념미술에 있어 기적의 해였는데, 이 해에 베허 부부, 브로타스, 뷔랭, 한네 다르보펜(Hanne Darboven, 1941~2009), 한스 하

▲ 케, 팔레르모, 게르하르트 리히터[1]의 작품이 등장했고, 이 작품들이 제도적으로 수용되면서 절정을 맞았다. 이렇게 된 배경의 첫 번째 요인으로 정치적으로 급진적인 1968년의 학생운동과 문화적으로 급진적인 개념미술이 논쟁적으로 대립했던 도쿠멘타 4와 달리, 1972년에는 양자가 대화를 시작했다는 점을 꼽을 수 있다. 예를 들어, 도쿠멘타 5에서 선보인 브로타스와 뷔랭의 작업은 1968년의 몇몇 비판적 도구들, 즉 프랑크푸르트학파의 마르크스주의적 이데올로기 비판의 전통, 그리고 후기구조주의의 기호학적이고 제도적인 비판을 통해 미술관·전시·시장이라는 현재의 제도적 체계들을 살펴본 것이었다.

두 번째 요인은 이들 전후 세대의 미술가들이 유럽 아방가르드 문화의 유산과 맺은 관계가 눈에 띄게 변화했다는 점이다. 당시 유럽 미술계에는 재발견된 유럽적 추상의 가장 선진적인 형식들인 구축주

● 의, 절대주의, 그리고 데 스테일과 미국의 미니멀리즘이 동시에 수용되면서 특유의 긴장이 형성됐다. 이 두 흐름은 뷔랭, 다르보펜, 하케[2], 팔레르모의 작품에서 융합되어 나타났다.

■ 세 번째로 이 미술가들은 모두 당시 군림하던 독일의 요제프 보이스, 파리와 뒤셀도르프에서 활동하던 이브 클랭, 그리고 누보레알리슴 작가들에게 도전장을 내밀었다. 60년대 초반 보이스와 클랭, 누보레알리스트가 발전시킨 미학은, 그들이 의도지는 않았다 하더라도 기억과 애도(哀悼)를 스펙터클의 대상으로 만들었다. 이런 전 시대의 입장에 오류가 있다는 것을 인지한 새로운 세대의 미술가들은 그 입장을 받아들이는 대신 예리한 자기비판을 수행했다. 이들의 자기비판은 자신들의 시대의 문화 생산과 수용을 지배하는 사회적이고 정치적인 권력 구조에 초점을 맞춘 것이었다. 게다가 이 젊은 미술가들은 이미 60년대 초중반의 미국 미술, 특히 팝아트, 미니멀리즘과 소통하

◆ 고 있었다. 브로타스와 리히터는 팝아트에, 뷔랭, 다르보펜, 하케, 팔레르모는 솔 르윗, 칼 안드레, 로버트 라이먼의 미니멀리즘 작품에 관심을 갖고 있었다. 이들 미술가들은 1968년 뉴욕에서 세스 시겔롭 주

▲ 1969　　● 1968a, 1968b, 1971, 1972a　　■ 1960c, 1967a, 1968b　　▲ 1988　　● 1915, 1917b, 1921b, 1928a, 1965　　■ 1960a, 1964a　　◆ 1960c, 1962d, 1964b

1 • 게르하르트 리히터, 「48명의 초상화 48 Portraits」, 1971~1972년
캔버스에 유채, 48점의 회화, 각 70×55cm

▲ 변에 모인 로버트 배리, 더글러스 휴블러, 조지프 코수스, 로렌스 와이너 등의 미술가들이 처음으로 표명한 개념주의 미학을 쉽게 받아들일 수 있었다. 그러나 개념주의에 대한 유럽의 반응은 심지어 가장 신비스럽고 난해한 변종(다르보펜의 작업 같은 것)까지도 역사적 성찰을 보여 줬다는 점에서 영미의 개념미술과는 근본적으로 차이가 있다. 이 역사적 성찰의 차원은 언어 자체의 인식론적이고 기호론적인 조건에 대한 신실증주의적 자기 성찰성과 불가분하게 얽혀 있었다.

　　다르보펜의 작업[3]은 부분적으로는 함부르크 미술학교 시절 스승
● 이었던 알미르 마비니에르(Almir Mavignier, 1925~)의 키네티시즘 작품을 접한 경험에서 비롯된 것이다. 마비니에르는 전후 추상을 혁신하기 위해 작품의 추상적 요소들을 배치하는 방식과 우연 작용을 기계화하고 디지털화했다. 다르보펜의 작업에 영향을 준 두 번째 요인은 그녀가 1966년부터 1968년까지 뉴욕에 머무르는 동안 솔 르윗과 맺은 교우였다. 다르보펜의 작업은 시공간적인 무한 증식과 디지털화한 수량화 과정 사이의 대립을 종합했고, 반복적으로 글을 쓰는 듯 보이

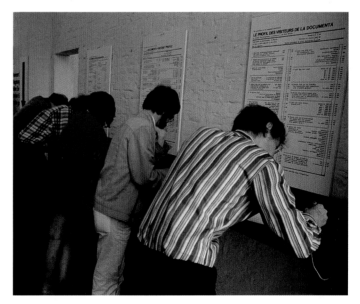

2 • 한스 하케, 「도쿠멘타 방문객 분석표 Documenta Besucher Profil」, 1972년
관람자가 참여하는 설치 작업

▲ 1968b, 1984a　　● 1955b

3 • 한네 다르보펜, 「일곱 개의 패널과 한 개의 색인 Seven Panels and an Index」(부분), 1973년
그물 무늬 종이에 흑연, 패널 177.8×177.8cm, 색인 106×176cm

는 새로운 유형의 드로잉과 수학적 연산 사이의 변증법을 만들어 냈다. 나아가 그녀는 쓰기라는 행위를 강박적인 반복의 공적 퍼포먼스와 융합하여 자동기술법의 개념을 운용했다. 이 자동기술법은 초현실▲ 주의에서 처음으로 정의했던 것과 달랐으며 전후 추상표현주의에서 다시 부활했던 것과도 완전히 달랐다.

● 앞서 재스퍼 존스와 사이 톰블리가 드로잉의 성격을 바꾸기 위해 알파벳 문자를 반복하거나 글쓰기와 비슷한 상태를 연출하는 드로잉 작업을 한 적이 있다. 제2차 세계대전이 끝난 시기에 이루어진 이

런 드로잉은 신체와 리비도의 상실, 그리고 신화로부터의 해방이라는 변증법적 구조를 지닌 것이었다. 구상적인 선, 양감, 명암 대조법 같은 도상적 재현의 특징들을 자연과 모방적인 관계를 맺던 드로잉이라▲ 는 몸통에서 완전히 벗겨내자마자, 언어와 반복적 열거의 체계(존스의 경우)는 그 몸통에 구멍을 내고, 드로잉의 사회적 뼈대는 가차 없는 속박임을 폭로하는 듯 보였다.

그러나 다르보펜은 이와 같은 과정을 더욱 세밀하게 추적하고, 그 과정을 통해 생산된 것의 무의미함을 더욱 극단적으로 드러냈다. 이

▲ 1924, 1947b ● 1953, 1958, 1962d ▲ 1958

렇게 그녀의 드로잉은 무한하게 증가하는 행정적인 규칙과 실행에 점점 더 지배를 받는 고도로 발전된 사회 체제를 모방했다. 이 작업에서 드로잉은 더 이상 주체가 몸과 마음으로든 영적으로든 경험에 직접 다가가는 행위가 되지 못한다. 이와 같이 다르보펜은 시공간에 대한 집단적인 경험을 지배하는 형식들을 기록하고, 드로잉 자체가 미시적인 관점에서 볼 때 결국은 동일한 행위의 무한한 자동 반복이라는 점을 확인했다.

개념주의의 핵심은 가능성이 이처럼 무한하다는 것이다.(배치, 과정, ▲ 수량이 무한하다.) 이 모델이 유럽의 개념미술에 얼마나 큰 영향을 주었는지는 한스 하케가 도쿠멘타 5에 출품했던, '방문자 투표' 연작의 세 번째 전시[2, 4]에서 명확하게 드러난다. 개념미술의 역사적 변증법을 매우 명백하게 보여 주는 이 작품에서 하케는 관람자들에게 그들의 사회적·지역적·정치적 정체성에 대한 통계를 내기 위한 조사에 답할 것을 요구했다. 즉 이 작품은 네오아방가르드에 와서 가능해진 관람자 참여 중에서도 가장 복잡한 방식을 관람자에게 제공한 것이다.(또는 억지로 하게 했다.) 그러나 동시에 이 작품에는 시공간적이고 심리적인, 그리고 지각적/현상학적인 경험이 절대적으로 부족했는데, 이 경험들은 미술가의 구상에 도움을 줄 뿐만 아니라 관람자의 능력과 성향을 실제적으로 추정할 수 있게 해 주는 것들이었다.

하케는 이 작품을 구성하는 대립항, 즉 특별한 목적 없는 참여가 무한히 진행될 수 있다는 점과, 그러나 최종 결정을 위한 요소들은 매우 한정돼 있다는 점을 종합했다. 왜냐하면 이 조사에 참여하고자 하는 관람자들의 수에 따라 작품의 크기와 규모는 계속해서 확장될 수 있지만 관람자에게는 정해진 설문조사 방식에 따라 제한된 몇 가지 질문만 주어지기 때문이다. 하케의 작품은 참가자 각각을 유일무이하고 서로 다른 이들로, 그러나 동시에 단지 수량화할 수 있는 통계적인 단위로 환원함으로써, 다르보펜의 작품에서 볼 수 있었던 행정적인 세계의 질서를 동일한 강도로 모방하고 흡수해 버린다.

이와 비슷한 변증법을 블링키 팔레르모, 즉 페터 슈바르체/하이스터캄프(Peter Schwarze/Heisterkamp)의 작업에서 볼 수 있다. 그의 친구
● 이자 동료 미술가인 지그마르 폴케와 게르하르트 리히터처럼, 팔레르모는 공산주의 국가인 동독에서 유년기를 보내고 이후 서독에 정착했다. 그의 추상이 형성되기까지 다음 세 가지의 영향을 받았다. 먼
■ 저 전쟁 이전 아방가르드였던 영웅적 추상주의자들(특히 몬드리안과 말레비치)의 몰락, 두 번째로 전후 유럽의 이 추상 유산에 대한 급진적인
◆ 개정 작업(특히 그의 스승이었던 요제프 보이스의 작업, 그리고 팔레르모가 등장할 당시 뒤셀도르프의 이브 클랭의 작업), 그리고 세 번째로는 엘스워스 켈리와 버넷 뉴먼에서 솔 르윗에 이르는 미국 전후 추상의 가장 환원적인 모델을 변증법적으로 수용한 것이 그것이다.

팔레르모는 바우하우스와 데 스테일, 절대주의와 구축주의의 정신적이고 유토피아적인 포부가 역사적으로 끝났음을 깨닫고, 그것을 부활시키려는 모든 시도가 오히려 그것에 대한 희화화가 될 것이라고 생각했다. 다르보펜이 행한 급진적인 시도들과 마찬가지로, 팔레르모 또한 추상을 (보이스에게서 나타난) 신화와 유토피아와 얽혀 있는 관계에

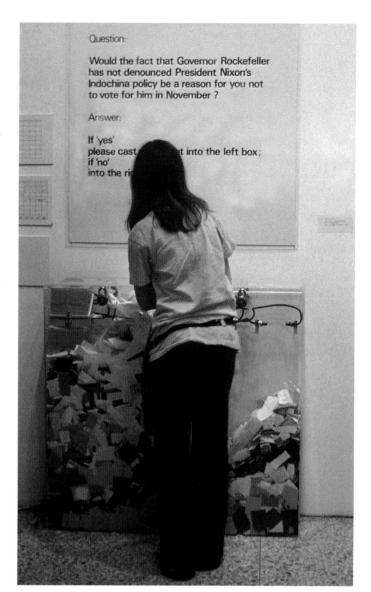

4 • 한스 하케, 「모마 투표 MOMA-Poll」, 1970년
관람자가 참여하는 설치 작업, 투명한 아크릴로 된 투표함 두 개, 각 40×20×10cm

서, 그리고 동시에 (클랭이 의도치 않게, 혹은 냉소적으로 제시한) 스펙터클 문화와 얽혀 있는 관계에서 해방시켰다. 이처럼 미국 미니멀리스트들의 신실증주의적이고 경험주의적 형식주의의 영향을 받은 팔레르모는 그만큼 더 명확하게 전후 독일의 추상이 처한 모순적인 상태를 표현할 수 있었다.

팔레르모의 작업은 부조와 벽 오브제, 직물 회화, 벽 회화라는 세 가지 유형으로 구성된다. 이들 모두 전후 추상이 직면한 근본적인 문제들을 제시하고 있으며, 어떤 것들은 그 문제들을 그대로 반복한
▲ 다. 연대기적으로도 처음인 첫 번째 그룹은 버넷 뉴먼의 작품 「여기 I」(1950)에서 볼 수 있듯이 이젤 회화에서 부조로의 이행을 반영하는 전후 가장 선진적인 형식에서 출발한다.

그러나 팔레르모는 이 벽 오브제에서 벗어나 부조이면서 동시에 건축적 지위를 갖는 오브제에 대해 더 구체적으로 고민하기 시작한다. 이런 작업은 여러 측면에서 리처드 터틀(Richard Tuttle)의 포스트미니멀리즘 작업에 견줄 수 있다. 터틀의 부조에서처럼 팔레르모의

▲ 1968b ● 1988 ■ 1913, 1915, 1917a, 1944a ◆ 1960a, 1964a ▲ 1951

5 • 블링키 팔레르모, 「벽 회화 Wall Painting」, 1972년
판지에 연단(鉛丹), 22.7×16.5cm

(Twenty-Five Panels: Red Yellow Blue and White)」에서 사용된 모델을 반복한 것이다. 이 작업을 통해 그는 관습적 추상에서 결정적인 두 요소를 제거했다. 첫째, 직물 회화에서 드로잉과 화면 질감의 마지막 흔적마저 제거해 버림으로써 회화적 의미를 생산하는 필수적 구성 요

▲ 소인 색을 칠하는 과정, 심지어는 마크 로스코의 작품에서 볼 수 있는 얼룩과 같은 색의 가장 환원적인 형태마저 더 이상 드러내지 않게 됐다. 둘째로, 직물 회화는 다르보펜의 작품이 드로잉의 성격을 바꿔 놓은 것과 마찬가지로 색의 성격을 완전히 바꾸어 놓았다. 팔레르모의 색채 선택과 색채 그 자체는, 이제 색이 자연의 영역과 맺고 있던 본래의 관계와 상업적으로 생산된 레디메이드라는 색채에 대한 새로운 관념 사이에서 잠시 멈춰 있는 것처럼 보인다. 그러나 레디메이드 성격의 값싼 재료가 주는 느낌은 그처럼 극도로 빈궁한 느낌의 재료들로부터 가장 미묘한 색조 배치와 배합을 표현해 내는 팔레르모의 방식에 의해 계속해서 상쇄된다.

팔레르모 작품의 세 번째 범주는 뮌헨의 하이너 프리드리히 갤러리 전시를 위해 1968년 처음으로 제작한 벽 드로잉과 벽 회화들이다. 팔레르모의 벽 드로잉/회화가 부분적으로는 미니멀리즘의 맥락(특히

● 솔 르윗의 벽 드로잉들을 들 수 있다.)에서 전개된 회화와 조각 작업에 대한 관심에서 나온 것은 틀림없다. 그는 회화의 내적인 질서(회화에서의 형상과 배경의 위계, 회화의 형태론, 회화가 색과 맺은 관계)와 공적인 사회 공간이라는 외부에 '위치한' 회화 사이의 변증법을 도입했다.

■ 팔레르모는 회화에서 조각적 공간으로 나아가는 것이, 엘 리시츠키가 보여 준 것과 같은 어떤 희망도 이제는 약속하지 못할 것이라는 점을 깨달았다. 그는 도쿠멘타 5의 설치 작업에서 산업용 녹 방지 페인트로 칠한 밝은 오렌지색 벽 회화[5]를 전시물이 전형적인 방식으로 배치되지 않는 자투리 공간이자 한편으로는 구조적인 면에서 가장 기능적인 공간(원래는 전시 공간이 아닌 2층 전시 공간과 연결되는 계단)에 놓았다. 팔레르모의 벽 회화들은 외부의 공간, 못 보고 지나친 공간에 설치되어 건축과 회화가 지닌 기능적이고 실용적인 차원들을 부각시킴으로써 그것들이 산업적인 물질성을 지니고 있으며 미술과 산업의 범주를 뒤섞고 있음을 보여 준다. 그리고 이 점은 1974년 함부르크 쿤스트페어라인 전시에서 설치 작업을 할 때 함부르크의 조선소에서 가져온 납 도료를 사용한 것에서 명백하게 드러났다. 이를 통해 팔레르모는 자율적인 조형성이라는 관념에 이의를 제기했다. 그러나 팔레르모의 벽 회화가 건축적 공간으로 나아간 것은 한때 집단적인 새로운 산업 문화를 생산하는 데 열중했던 급진적인 추상의 잃어버린 희망에 대한 기억을 불러일으키는 이미지를 만들기 위해서였다.

팔레르모의 작업이 산업적 사용가치와 회화의 잉여가치의 문제를 다루지 않고, 회화적 조형성을 드러내는 매체인 건축적 표면과 제도적 공간인 전시장 벽 사이에서 모호하게 자리 잡고 있는 반면, 다니엘 뷔랭의 도쿠멘타 5의 설치 작업은 체계적이라 할 수 있는 분석적 접근 방식을 전면에 내세웠다. 그의 도쿠멘타 작품에서 전시장 벽은 다름 아닌 정보의 매개체, 즉 담론의 장소로서 다루어졌다. 뷔랭은 흰색 바탕에 흰색 줄무늬가 그려진 종이를 거대하고 복잡한 전시장

「벽-오브제(Wand-Objekte)」(1965)는 추상의 합리주의와 테크놀로지 경향에 반대하여 말 그대로 추상에 다시 형태를 부여하기라도 하듯, 유기적인 형태와 기하학적 형태 사이에서 동요한다. 「벽-오브제」는 자율적인 회화 존재와 공적인 건축 공간 사이의 대립을 반영하는 것처럼 보인다. 그러나 그 친밀함과 현상학적 현전의 강렬한 느낌은 무엇보다 20년대의 영웅적 추상이 스스로를 정의하는 기준이 됐던 집단성이라는 지평의 부재에 대한 보상으로 나타난다. 이와 같은 모든 대립들은 부조의 형식적인 정의를 통해서도 드러나지만, 오브제를 색채로 정의할 때 나타나는 자연적인 특성과 산업적인 특성 사이의 긴장에 의해서도 발생한다. 그리고 이 벽 부조에서 팔레르모는 의도적으로 이브 클랭의 특허품인 '인터내셔널 클랭 블루'를 빈번히 가져다 쓰고, 미묘하게 색에 변화를 주기도 하지만 여전히 그 색의 범위 안에 머무르는 방식을 통해, 하나의 색을 상표로 만들고 특정한 색채에 대한 저작권을 보유하려는 클랭의 시도가 지닌 모순을 노골적으로 폭로했다.

팔레르모는 상점에서 구입한 장식업자용 긴 직물 상품을 수평으로 두세 조각으로 나누어 꿰맨 직물 회화를 제작했다. 이 직물 회

▲ 화는 공장에서 생산된 염색된 직물로 제작된 엘스워스 켈리의 처음이자 유일한 회화, 1952년작 「25개의 패널들: 빨강 노랑 파랑 하양

▲ 1953, 1962d　　　　　▲ 1947a　　　● 1994b　　　■ 1926

여기저기에 진열된 다양한 작품 밑에 끼워 넣었다. 그리하여 뷔랭의
▲ 작업은 재스퍼 존스의 회화 「깃발」(1954)이나 윌 인슬레이(Will Insley)
의 건축 모델의 기단부, 또는 광고 포스터 밑에 끼어들었다. 따라서
뷔랭의 설치 작업의 구성 요소들은 제도, 전시장, 건축이라는 담론적
조건을 드러내는 역할을 했다.

흰색 종이에 흰색 줄무늬들은 회화가 환원주의의 오랜 역사를 거
치면서 단지 지각적이고 현상학적인 차이를 고도로 드러내게 된 사
례들과 비교할 수 있다. 뷔랭의 흰색 위의 흰색 작업은 순수한 조형성
● 이 사라진 공간성과 시각성을 구상하는 것이라는 점에서, 카지미르
말레비치에서 절정에 도달했던 절대주의적 환원주의, 그리고 60년대
■ 초중반에 로버트 라이먼이 작업한, 극도로 미세한 차이만 보여 주는
환원주의 회화의 가장 앞선 형식들과 공유하는 지점이 분명 있었다.
이렇게 개념적인 것으로 도피함으로써, 뷔랭은 행정적 질서가 지배하
는 사회의 공간 사용에 관한 담론적인 분석과 제도적인 비판을 수행
할 수 있었다. 이런 사회에서 두 흰색 간의 차이는 두 종류의 종이나
도료로 인한 것이지, 두 가지 서로 다른 정신성에 대한 기대에서 나
오는 것은 아닐 것이다.

이 미술가들의 작업이 아방가르드의 실천들, 그리고 진보적이고 해
방적인 임무를 수행하고자 하는 추상의 열망, 이 모든 것의 유토피아
적 잠재성이 상실됐음을 애도하고 있다면, 이와는 대조적으로 지그
마르 폴케의 작업은 낭만주의적 반어법을 취한다. 그러나 이것이 전
후 문화가 직면해야 했던 비극적 상실들을 외면하는 것은 결코 아니

다. 추상회화에 대한 폴케의 풍자는 결국 그의 「해답」[6] 연작에서처
럼 개념주의에서 보이는 언어적 환원주의를 향한 충동을 구체화하기
에 이른다. 이를 통해 추상의 역사적 패배, 그리고 추상의 급진적인
약속들이 오늘날에는 터무니없는 것이 됐다는 점을 냉소적이고 알레
고리적인 유머를 통해 비판한다.

이 세대 미술가들이 인정하고, 따라서 반응하려 했던 사실은 '흰색
입방체'의 공간과 벽에는 실제로 제도의 권력과 경제적 이해관계의
네트워크가 속속들이 스며들어 있고, 그런 공간은 주체가 순수한 지
각 행위 속에서 스스로 자유롭게 구성된다는 중립적인 현상학의 공
간에서 완전히 멀어졌다는 점이다. 전통적으로 미학의 임무로 간주됐
던 것들이 조용히 후퇴했기 때문에 이들 작품에서 나타나는 뚜렷한
급진성이 힘을 얻었다는 것을 당시에는 알아차리기 어려웠다. 따라서
뷔랭, 다르보펜, 하케, 팔레르모, 폴케는 아방가르드 추상의 급진적인
유토피아주의를 회복시키려 했지만 결과적으로 추상의 황폐화를 돌
이킬 수 없음에 애도를 표했다는 점에서, 이들은 회의주의는 아니더
라도 매우 모순적인 방식의 멜랑콜리한 모더니즘 작업을 했다고 볼
수 있다. 그러나 그들 작업의 구조와 형식을 구성하는 모든 방식에 사
회적 행정 체계의 통제 원리가 그대로 도입돼 있다는 점에서, 이와 같
은 원리들이 실제 경험을 구조화하는 유일하고도 유효한 형태로 간
주되어 그 총체성을 긍정하는 듯한 모습을 취한다는 점에서, 미적인
것은 근본적으로 부정되면서도 그 부정 안에서 뜻하지 않은 초월성
을 얻게 된다.　　BB

$$1 + 1 = 3$$
$$2 + 3 = 6$$
$$4 + 4 = 5$$
$$7 + 3 = 8$$
$$5 + 1 = 2$$
$$3 + 4 = 9$$
$$6 + 2 = 7$$
$$8 + 7 = 4$$
$$1 + 5 = 2$$

6 • 지그마르 폴케, 「해답 V Lösungen V」, 1967년
삼베 천에 라커, 각 150×125cm

더 읽을거리

Vivian Bobka, *Hanne Darboven* (New York: Dia Center for the Arts, 1996)

Brigid Doherty and Peter Nisbet (eds), *Hanne Darboven's Explorations of Time, History and Contemporary Society* (Cambridge, Mass.: Busch Reisinger Museum, Harvard University Art Museums, 1999)

Gloria Moure (ed.), *Blinky Palermo* (Barcelona: Museu d'Art Contemporani; and London: Serpentine Gallery, 2003)

Harald Szeemann (ed.), *Documenta V: Befragung der Realität—Bildwelten Heute*, (Kassel: Bertelsmann Verlag/Documenta, 1972)

David Thistlewood (ed.), *Joseph Beuys: Diverging Critiques* (Liverpool: Liverpool University Press/Tate Gallery, 1995)

David Thistlewood, (ed.), *Sigmar Polke: Back to Postmodernity* (Liverpool: Liverpool University Press/Tate Gallery, 1996)

▲ 1958　　● 1915　　■ 1957b

1972c

『라스베이거스로부터 배우기』가 출간된다. 팝아트와 라스베이거스로부터 영감을 받아 건축가 로버트 벤투리와
데니즈 스콧 브라운은 조각적 형태로서의 건물인 '오리' 대신, 팝 상징들이 전면에 등장한 '장식된 가건물'을
택함으로써 포스트모던 디자인의 양식적 용법을 정립한다.

'팝'이라는 단어는 건축보다는 음악과 패션, 미술과 즉각적으로 연결된다. 그러나 전후 건축 논쟁에서 팝은 빈번하게 제기되던 문제였다. ▲ 팝아트의 개념(소비 자본주의에 의해 변형된 대중문화에 대한 예술적인 개입)을 처● 음 제기한 것은 1950년대 초 런던의 인디펜던트 그룹이었다. 인디펜던트 그룹은 앨리슨 스미슨과 피터 스미슨 부부, 레이너 밴험 등 젊은 건축가와 건축사학자들의 영향을 받은 젊은 미술가 및 미술 평론가들이 뒤섞인 그룹으로, 리처드 해밀턴과 로렌스 앨러웨이도 그룹의 멤버였다. 십 년 뒤 미국 미술가들에 의해 정교하게 다듬어진 팝의 개념은 1960년대 말에서 1970년대 초반 로버트 벤투리와 데니즈 스콧 브라운(Denise Scott Brown, 1931~)에 의해 다시 건축 논의 속으로 들어왔다. 이들 부부 건축가 외에도 팝은 1980년대 들어 필립 존슨(Philip Johnson), 마이클 그레이브스(Michael Graves, 1934~2015), 찰스 무어(Charles W. Moore), 로버트 스턴(Robert Stern) 등 상업적이거나 고전적■ 인 이미지, 또는 양자 모두 사용하는 건축가들의 포스트모던 디자인을 담론적으로 뒷받침하는 역할을 했다. 일반적으로 팝의 중요한 전제조건은 소비 자본주의의 요구에 따라 구조와 표면, 상징이 새로운 방식들로 조합된 건조 환경을 점진적으로 재설정하는 것이다. 이 복합 공간은 여전히 우리 곁에 있고, 따라서 현대 건축에서도 팝적인 측면은 지속되고 있다.

1950년대 초 경제적으로 내핍 상태였던 영국에서 등장한 팝 미술가들에게 새로운 소비 세계는 매혹적인 것으로 다가왔다. 반면 십 년 후 미국 미술가들에게 이러한 풍경은 이미 자연스러운 것이었다. 그러나 두 집단은 모두 소비주의가 외관의 본질을 바꿨다는 감각을 공유했다. 팝아트가 주제로 삼은 것은 전시된 유명인과 상품(유명인으로서의 상품과 상품으로서의 유명인) 세계의 고양된 시각성이었다. 소비 자본주의에서 이미지의 피상성과 오브제의 연속성은 회화와 조각에서만큼이나 건축과 도시성에도 영향을 끼쳤다. 밴험은 『제1차 기계시대의 이론과 디자인(Theory and Design in the First Machine Age)』(1960)에서 팝 건축이란 '이미지성(imageability)'이 중요한 기준이 된 '제2차 기계시대'의 새로운 테크놀로지를 통해 모던 디자인이 급진적으로 업데이트된 것이라고 상상했다. 12년 후 『라스베이거스로부터 배우기(Learning from Las Vegas)』(1972)에서 로버트 벤투리와 데니즈 스콧 브라운은 동료인 스티븐 아이즈너(Steven Izenour, 1940~2001)와 함께 팝 건축을 옹호했다.

그들은 팝 건축이 이미지성을 원래 그것이 발생한 건조 환경으로 돌려낼 수 있을 것이라 생각했다. 그러나 벤투리와 스콧 브라운에게 이미지성은 기술적이기보다는 상업적인 것이었고, 모던 디자인을 업데이트하기 위한 것이 아니라 몰아내기 위한 것이었다. 바로 이 관점에서 팝아트의 특성들은 포스트모던 건축의 측면에서 탈바꿈되기 시작했다. 어떤 점에서 팝의 첫 번째 시대는 다음 두 순간에 의해 구획된다. 하나는 밴험에 의해 촉구된 모던 건축의 재정비 순간이고, 다른 하나는 벤투리와 스콧 브라운에 의해 마련된 포스트모더니즘 건축의 성립이라는 순간이다. 그러나 이 팝-포스트모던 연계의 자취는 현재까지도 남아 있다.

이미지 사업

런던에서 개최된 〈이것이 내일이다〉전이 최초로 대중의 관심 속에 팝이라는 개념을 가져온 지 불과 몇 달 후인 1956년 11월, 앨리슨과 피▲ 터 스미슨은 「오늘 우리는 광고를 수집한다(But Today We Collect Ads)」라는 제목의 짧은 에세이를 발표했다. 여기에는 다음과 같은 간략한 산문시가 포함돼 있다. "발터 그로피우스는 곡물 저장기에 관한 책을 썼다. 르 코르뷔지에는 비행기에 관한 것을 썼다. 그리고 샤를로트 페리앙은 매일 아침 사무실에 새로운 오브제를 가져왔다. 그러나 오늘 우리는 광고를 수집한다." 이 글의 핵심은 논쟁적이다. 그들, 즉 모던 디자인의 늙은 주인공들은 기능적인 물건에서 힌트를 얻었지만 우리, 즉 팝 문화의 새로운 사제들은 "버려진 오브제나 팝 포장지"에서 영감을 얻는다. 이는 부분적으로는 환희 속에서, 부분적으로는 절망 속에서 진행됐다. 스미슨 부부는 "오늘날 우리는 대중 예술의 새로운 현상인 광고에 의해 (형태 부여자로서의) 전통적인 역할에서 물러나게 됐다."고 언급하며 "그것의 강력하고 흥미로운 충동들과 우리의 것을 어울리게 하려면 어느 정도는 이 개입에 대해 파악해야 한다."고 주장했다. 이 불안한 흥분감이 인디펜던트 그룹 전체를 추동했고, 건축가들이 여기에 앞장섰다.

4년 뒤 밴험은 『제1차 기계시대의 이론과 디자인』에서 "우리는 이미 제2차 기계시대에 진입해 있으며, 제1차 기계시대를 지나간 시대로서 돌아볼 수 있게 됐다."고 기술했다. 인디펜던트 그룹의 전성기 때 착안된 이 기념비적 연구에서 그는 모던의 대가들과 역사적인 거

▲ 1956, 1960c, 1962 ● 1956 ■ 1977a, 1984b ▲ 1956

리를 둘 것을 주장했다. 밴험은 그들의 기능주의와 합리주의적 가정들, 즉 형태는 기능이나 테크놀로지 또는 양자를 따른다는 가정에 도전했고, 이 가정들에 의해 경시됐던 다른 긴급한 사항들을 복구했다. 이를 통해 그는 테크놀로지를 표현주의적으로(주로 조각적으로, 때로는 몸짓으로) 상상한 미래주의적 구상을 제1차 기계시대뿐 아니라 제1차 팝 시대로도 불리는 제2차 기계시대의 선진 디자인에서 중요한 모티브로 옹호했다. 학술적인 것과는 거리가 먼 밴험의 이 개정된 건축적 우선순위는 "영속성과 결부된 기준들"이 더 이상 적절하지 않게 된

▲ 팝 시대를 위해 미래주의가 최초로 주장했던 "소모성의 미학"을 되살렸다. 다른 누구보다도 밴험은 디자인 담론의 방점을 추상적 형태의 모더니즘 문법으로부터 매개된 이미지의 팝적 표현 방식으로 이동시키려 했다. 1950년대의 금욕적인 꿈이 1960년대의 소비주의적인 생산물로 변한 세계를 건축이 적절하게 표현하고자 한다면, 그것은 "기능주의적이고 미적인 측면에서 소모품 디자인에 어울려야 했다." 즉 건축은 팝으로 가야만 했다.

이는 어떤 실천으로 이어졌을까? 초기에 밴험은 스미슨 부부와 제

● 임스 스털링(James Stirling, 1926~1992)으로 대표되는 브루탈리즘 건축을 지지했다. 이들은 극단적인 방식으로 주어진 불성을 살리고 구조를 노출시켰다. 1957년 스미슨 부부는 "브루탈리즘은 대량생산 사회와 맞서고자 했으며, 거기서 작동하는 혼란스럽고 강력한 폭력으로부터 거친 시를 이끌어 내고자 했다."고 썼다. 그들이 고안해 낸 '발견된' 것에 대한 강조는 팝적인 것처럼 여겨진다. 그러나 브루탈리즘의 '시'는 매끈한 팝 시대를 대표하는 양식으로 오랫동안 기능하기에는 너무나 '거칠었다.' 1960년대 들어 런던이 호황을 맞게 되자, 밴험은 이미지성과 소비성이라는 팝 프로젝트를 수행하기 위해 워런 초크(Warren Chalk), 피터 쿡(Peter Cook), 데니스 크럼프턴(Dennis Crompton), 데이비드 그린(David Green), 론 헤론(Ron Herron), 마이클 웹(Michael Webb) 등과 같은 아키그램(Archigram)의 젊은 건축가들에게 눈을 돌렸다. 밴험에 따르면 아키그램(1961년부터 1976년까지 활동했던 그룹으로

'ARCHItecture(건축)'와 'teleGRAM(전보)'에서 이름을 따왔다.)은 "우주선 캡슐, 로켓, 심해 관측경, 이동식 공기 급기 장치"를 모델로 삼았고, 테크놀로지를 "시각적으로 거칠고 풍부한 한 무더기의 배관과 배선, 지지대와 좁은 통로"로서 찬미했다. 미국인 디자이너이자 발명가인 버크민스터 풀러에게서 영향을 받은 아키그램의 프로젝트들은 기능주의적으로 보일 수도 있다. 「플러그-인 시티」(1964)[1]는 각각의 부분들이 필요와 욕망에 맞게 변할 수 있는 거대한 프레임에 관한 것이다. 그러나 결국 아키그램은 "둥근 모서리, 최신 유행의 화사한 인조 색채, 그리고 팝 문화적 소도구"를 갖는 "이미지 사업"을 했고, 그들의 작업이 응답한 것은 판타지였다. 영국인 동료 건축가 세드릭 프라이스(Cedric Price)가 조안 리틀우드가 감독으로 있는 극단 시어터 워크숍을 위해 고안한 펀 팰리스(Fun Palace, 1961~1967)와 마찬가지로, 「플러그-인 시티」는 밴험에 따르면 "이미지에 굶주린 세계에 네트워크와 그리드로 연결된 …… 부품들의 도시, 즉 미래 도시에 대한 새로운 비전"을 제공했다. 그러나 단지 실현되지 않았을 뿐인 프라이스의 작업과는 달리, 아키그램의 제안들 중 대부분은 실현 불가능했다.(그 제안들은 때때로 미처 날뛰는 로봇식 거대 구조물로 보였다.)

오리와 장식 가건물

밴험은 팝 디자인이 현대 테크놀로지를 표현할 뿐 아니라, 이를 새로운 삶의 방식으로 다듬어야 한다고 믿었다. 바로 여기에 밴험과 벤투리, 스콧 브라운 간의 중대한 차이점이 놓여 있다. 밴험이 모던 테크놀로지에 대한 미래주의적 헌신에 입각해 모던한 형태를 만들려는 표현주의자들의 요청을 업데이트하려고 했다면, 벤투리와 스콧 브라운은 표현주의와 테크놀로지에 경도되는 것을 모두 피했으며, 표현주의와 미래주의의 계보에서 모더니즘 운동을 연장하는 것에 반대했다. 밴험에게 현대 건축이 충분히 모던하지 못한 것이었다면, 벤투리와 스콧 브라운에게 현대 건축은 너무나 추상적이고 망각적인 근대성에 경도된 나머지 사회와 역사로부터 모두 단절된 것이었다. 벤투

1 • 아키그램, 「플러그-인 시티: 최대 압력 지역 The Plug-in City: Maximum Pressure Area」, 1962~1964년(프로젝트), 1964년 (단면도)
사진제판 프린트에 잉크와 구아슈, 83.5×146.5cm

리와 스콧 브라운에 따르면, 모던 디자인이 결여한 것은 "포섭과 암시(inclusion and allusion)", 즉 대중적 취향에 대한 포섭과 건축적 전통에 대한 암시였다. 이는 무엇보다도 형식적 '표현주의'를 위해 장식적 '상징주의'를 거부한 데서 기인한 실패였다. 이를 바로잡기 위해 그들은 『라스베이거스로부터 배우기』에서 모던 패러다임인 '오리', 즉 형태가 건물을 거의 조각적으로 표현하는 것에서 포스트모더니즘 모델인 '장식 가건물', 즉 "공간과 구조가 프로그램의 요구를 직접적으로 따르고, 장식은 그들과는 별개로 부착"되는 "과장된 정면과 관습적인 후면"을 갖는 건물로 이양돼야 한다고 주장했다. 벤투리와 스콧 브라운이 내린 유명한 정의에 따르면 "오리는 그 자체가 **상징**인 특별한 건물"이고 "장식 가건물은 상징을 **부착한** 관습적인 은신처"다.[2]

벤투리와 스콧 브라운 역시 팝의 이미지성을 다음과 같이 지지했다. "세기말의 산업적 어휘가 40년 전 모던 건축의 공간과 산업 기술에 어울렸듯이, 우리는 자동차 중심으로 팽창된 도시의 상업 건물에서 현재 시대에 어울리는 의미 있는 시민 건축과 주거 건축의 영감을 구했다." 그러나 이 과정에서 그들은 '시민적'인 것과 '상업적'인 것의 동일시를 당연할 뿐 아니라 필요한 것으로 받아들였고, 따라서 아무리 '추하고 범속'하다 할지라도 상점이 늘어선 거리와 교외를 규범적일 뿐 아니라 모범적인 것으로 간주했다. 벤투리와 스콧 브라운에 따르면 "이러한 풍경 속에서 건축은 공간 속의 형태라기보다는 공간 속의 상징이 된다." 이들에게 "거대한 간판과 작은 건물은 66번 국도의

2 • 로버트 벤투리와 데니즈 스콧 브라운, 스티븐 아이즈너의 『라스베이거스로부터 배우기』(1972)에 수록된 '오리와 장식 가건물' 드로잉

규칙이다." 이 규칙에 따라 『라스베이거스로부터 배우기』는 공공의 상징과 기업의 상표를 융합할 수 있었다. "쉘(Shell)과 걸프(Gulf)의 익숙한 간판들은 낯선 곳에서 마치 친숙한 등대처럼 눈에 띈다." 또한 풍경처럼 보이는 건축(scenographic architecture), 즉 간판으로 된 파사드를 전면에 내세운 건축만이 "멀리 떨어져서 빠르게 보면 여러 요소들 간의 연결을 만들 수 있다."는 결론에 도달할 수 있다. 이러한 방식으로 벤투리와 스콧 브라운은 이 "새로운 공간 질서"에 관한 중요한 통찰을 "상당한 거리와 빠른 속도로 정의되는, 자동차에서 바라본 냉혹한 경관"에 대한 대담한 긍정으로 바꿨다. 이들이 건축가들에게 "전방을 향한 채 시선이 차단되고 꼼짝없이 자리를 지키는, 다소 불안해 하지만 부분적으로는 산만한 관중"을 위해 디자인하도록 독려함에 따라 이러한 시도는 결코 자연스럽지 않은 경관을 자연스럽게 만들었으며, 나아가 집중에 방해가 되는 소외된 조건을 활용했다. 그 결과 미스 반 데어 로에가 창안한 건축의 모던적 우아함의 오랜 금언인 "적을수록 좋다."는 포스트모던 디자인의 새로운 명령인 "적은 것은 지루하다."가 되었다.

"거기 존재하는 것을 풍요롭게" 하려는 건축의 요구 속에서 벤투리와 스콧 브라운은 팝아트, 특히 『선셋 대로의 모든 건물(*Every Building on the Sunset Strip*)』(1966) 같은 에드 루샤의 사진집으로부터 주로 영감을 받았다. 실제로 『라스베이거스로부터 배우기』의 출간으로 이어진 예일 대학교에서의 스튜디오 수업에서는 강의의 일환으로 로스앤젤리스에서 활동하던 에드 루샤를 방문하기도 했다. 그러나 팝에 대한 그들의 이해는 부분적인 것이었고, 1963년 앤디 워홀이 자동차 사고나 보툴리누스 중독 피해자를 다룬 실크스크린 작업에서 폭로한 미국 소비주의에서의 죽음과 질병의 문화 같은 어두운 측면은 배제했다. 루샤는 새롭게 등장한 자동차에서 바라본 경관을 그다지 지지하지 않았다. 그의 사진집은 (사회적 교류는커녕) 인적도 없는 경관의 무표정한 측면을 강조하거나, 그곳을 격자로 구획된 부동산쯤으로 기록하거나, 아니면 둘 다였다.(『미국인을 위한 집』(1966~1967)에서 댄 그레이엄은 벤투리와 스콧 브라운이 제안한 것보다 루샤에 더 가까운 방식으로 자동차에서 바라본 경관을 잡아냈다.) 벤투리는 『라스베이거스로부터 배우기』에 관한 좀 더 명백한 길잡이인 개발업자 모리스 래피더스(Morris Lapidus)의 문장을 인용했다. "사람들은 환영을 찾는다. …… 그들은 어디서 이 환영의 세계를 찾을 것인가? …… 그것을 학교에서 배우는가? 미술관에 가는가? 유럽 여행을 하는가? 오직 한 장소, 바로 영화관이다. 그들은 영화를 보러 간다. 나머지는 다 지옥이다." 다소 모호하기는 하지만 팝아트는 매스미디어와 그것의 이미지 표면, 미디어 화면을 통해 사회적 기준의 새로운 질서를 탐색한다. 벤투리와 스콧 브라운이 열어젖힌 포스트모더니즘은 실제로 이 새로운 체제를 위한 건조 환경을 업데이트하는 데 일조했다. 우리는 상업주의에서 민주주의적 요소를 찾을 수도 있고, 또는 냉소주의 속에서 비판의 흔적을 찾을 수도 있다. 그러나 그것은 대부분 심리적인 투사일 것이다.

이 지점에서 팝의 엘리트주의 거부는 포퓰리즘에 대한 포스트모던의 조작이 된다. 많은 팝 미술가들이 마르셀 뒤샹으로부터 영감

▲ 1967a, 1968b ● 1960c, 1962d, 1964b ■ 1968b ◆ 1914, 1956, 1966a

3 • 마이클 그레이브스, 포틀랜드 빌딩, 1982년
오리건 주 포틀랜드 시내에 위치한 이 지자체 건물은 다양한 표면 재료와 색채, 장식적인 세부로 인해 초기 포스트모던 건축의 아이콘으로 간주되었다.

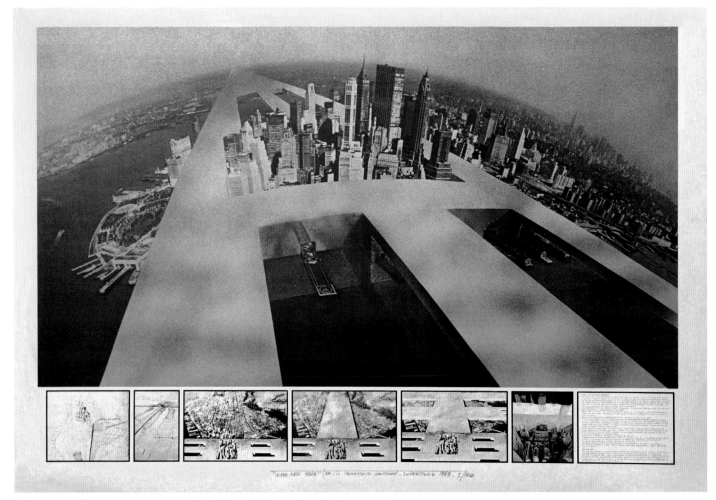

4 · 슈퍼스튜디오, 「지속적인 기념비: 새로운 뉴욕 Continuous Monument: New New York」, 1969년
석판화, 700×100cm

을 받고 리처드 해밀턴이 "존경과 냉소의 특별한 결합"이라고 정의한 "긍정의 역설주의(ironism of affirmation)"을 수행한 반면, 대부분의 포스트모던 건축가들은 역설의 긍정(affirmation of irony)을 수행하거나, 벤투리와 스콧 브라운이 『라스베이거스로부터 배우기』에서 쓴 것처럼 "역설은 다원주의 사회에서 건축이 다양한 가치들과 맞서고 결합하기 위한 도구일 수 있다."는 입장을 취했다. 원칙적으로 이 전략은 잘 통하는 것처럼 보이지만 실제로 포스트모던의 '이중-기능(double-functioning)', 즉 초심자들에게는 건축적 전통을 '암시'하고, 다른 모든 이들에게는 상업적 도상을 '포섭'하는 것은 문화적 단서들을 이중-부호화(double-coding)함으로써, 계급적 경계를 넘나드는 것처럼 보일 때조차도 이를 강화시키는 데 기여했다.[3] 『라스베이거스로부터 배우기』에서 예견된 정치적 자유와 자유 시장의 신보수주의적 동일시와 마찬가지로, 이러한 기만적인 포퓰리즘은 10년 후 로널드 레이건 체제의 정치 문화에서 지배적으로 나타났다. 따라서 포스트모던 건축이 팝아트를 되살린 것은 전위적인 시도였지만, 이는 주로 우파에게 도움이 되는 전위였다. 상업적 이미지가 그것이 비롯된 건조 환경으로 순환해 돌아가듯, 팝은 포스트모던에서 동어 반복이 됐다. 따라서 팝은 제도권 문화에 대한 도전이라기보다는 바로 그 문화였고, 아니면 적

어도 (수많은 도시에서 기업들의 스카이라인이 여전히 증명하듯) 그 무대였다.

장식 오리

그러나 이 내러티브는 너무나 깔끔하고 그 결론은 너무나 확고하다. 팝 디자인은 미술과 건축 양자에서 대안적인 방식으로 전개되기도 했다. 피렌체 그룹 슈퍼스튜디오(Superstudio, 1966~1978)의 비저너리 건축이나 샌프란시스코-휴스턴 그룹 앤트 팜(Ant Farm, 1968~1978)의 악동 같은 행위, 그리고 프랑스나 여타 장소에서 관련 그룹들이 제안한 구상들이 이에 해당한다. 아돌포 나탈리니(Adolfo Natalini), 크리스티아노 토랄도 디 프란치아(Cristiano Toraldo di Francia)가 설립한 슈퍼스튜디오와 칩 로드(Chip Lord), 더그 미셸(Doug Michels), 허드슨 마르케즈(Hudson Marquez), 커티스 슈라이어(Curtis Schreier)로 구성된 앤트 팜은 모두 버크민스터 풀러의 지오데식 돔(geodesic domes)과 아키그램의 공기 주입 구조물에서 찾아볼 수 있는 팝 디자인의 기술적인 측면으로부터 영향을 받았다. 그러나 1968년과 결부된 정치적 사건으로 완전히 변모한 이들은 팝의 기술적 면모를 그것의 상업주의적 측면에서 떼어 놓고자 했다.

1968년 풀러는 미드타운 맨해튼에 거대한 돔 구조물을 제안했다.

이는 유토피아적 프로젝트인 동시에, 앞으로 파국적인 공해나 심지어 핵무기에 의한 대참사가 있을 것이라는 디스토피아적 전망이기도 했다. 슈퍼스튜디오는 아키그램의 공상 과학적 이미지에서 작동하는 이 유토피아-디스토피아의 모호함을 극단으로 밀고 갔다. 비저너리 건축의 사례이자 개념미술이기도 한 슈퍼스튜디오의 「지속적인 기념비」(1969)[4]는 상품이 일소되고 자연과 조화를 이룬 자본주의 도시를 상상하는데, 이는 순수하게 심미적이지만 무시무시한 전체성을 갖는 그리드의 편재를 그 대가로 하고 있다. 앤트 팜도 풀러와 아키그램에게 영감을 받았지만 이들은 비교적 유쾌한 장난꾸러기들이었다. 이들은 타불라 라사의 변형보다는 샌프란시스코 베이 지역에서 유행하던 반문화 전통에 충실했다. 반소비주의적 충동과 스펙터클의 효과를 결합한 이들의 퍼포먼스와 비디오는 다음 두 유명한 작품에서 보여 주듯 팝 디자인을 다시 예술의 영역으로 되돌려 놓았다. 앤트 팜의 「캐딜락 목장(Cadillac Ranch)」(1974)은 텍사스 주 아마릴로 근교의 농장에 구형 캐딜락 열 대를 뒤집어진 로켓처럼 거꾸로 눕혀 일렬로 묻은 작품이다. 그리고 「미디어 태우기」(1975)[5]는 케네디 대통령의 암살 사건을 비틀어 재연한 작품이다. 샌프란시스코 카우 팰리스 공연장에서 이들은 불길에 휩싸인 채 피라미드 모양으로 쌓여 있는 텔레비전 세트

5 • 앤트 팜, 「미디어 태우기 Media Burn」, 1975년 7월 4일
VHS 비디오, 26분

6 • 리처드 로저스와 렌초 피아노, 퐁피두센터, 1971~1977년
로저스와 피아노의 급진적인 개념은 아키그램의 「플러그-인 시티」를 비롯해서 실현되지 않은 펀 팰리스를 포함한 세드릭 프라이스의 열린 형태들과 유연한 공간들로부터 영향을 받았다.

▲ 1968b, 1970, 1972b

7 • 렘 콜하스(메트로폴리탄 건축 사무소), 시애틀 공공도서관, 1999~2004년
이 건물은 용도와 기능에 따라 공간을 조직하는 것에 관한 렘 콜하스의 관심을 반영하고 있다. 도서관의 주요 프로그램들이 다섯 개의 중첩된 플랫폼을 따라 배열되었고,
소장품은 네 층을 감아 올라가는 '나선형 서가' 위에 보관되어 있다.

더미를 향해 개조된 캐딜락을 전속력으로 몰았다. 현재 이 작품들은 『라스베이거스로부터 배우기』의 교훈을 얼마간 패러디한 것으로 이해할 수 있다.

팝 전성기 이후의 팝 디자인은 공상적인 개념이나 자극적인 행위에만 한정되지 않았다. 리처드 로저스(Richard Rogers)와 렌초 피아노(Renzo Piano)가 파리 마레 지구에 세운 그 유명한 퐁피두센터(1972~1977)[6]가 대표적인 예다. (밴험류의) 기술적인 측면과 (벤투리식의) 대중적인 측면을 모두 갖는 이 구조물은 그것이 입지한 도시의 맥락에 대해 상당히 파괴적인 면모를 갖고 있다. 팝 디자인의 이 두 가지 흐름은 변형되긴 했지만, 지난 40년간 건축계의 창공에서 가장 빛나는 별이었던 렘 콜하스(Rem Koolhaas)와 프랭크 게리(Frank Gehry)에게서도 다른 식으로 계속돼 왔다.

1960년대 말 초크, 크럼프턴, 헤론이 모두 교수로 있던 런던 건축협회 학교(AA school)에서 수학한 콜하스는 당연히 아키그램의 영향을 받지 않을 수 없었다. 그의 첫 번째 책 『정신착란병의 뉴욕(Delirious New York)』(1978)은 맨해튼의 도시 밀도에 대한 "회고적 선언문"이자, 『라스베이거스로부터 배우기』가 찬양한 교외로 무분별하게 확산되는 표지판에 대한 날카로운 응수였다. 이 책에서 옹호한 것은 "환상적인 것의 테크놀로지" 같은 아키그램의 주제였다. 그러나 콜하스는 밴험과 벤투리, 스콧 브라운을 떠올리게 하는 식으로 "지금 존재하는 것을 체계적으로 과대평가"하는 것을 자신만의 작업 방식으로 도입하기도 했다. 예를 들어 시애틀 공공도서관(1999~2004)[7]은 유리와 철의 그리드를 가진 전형적인 근대 고층 건물을 5개의 층으로 절단하고, 외팔보 방식의 돌출부를 갖고 있으며, 모서리에 각을 내는 등 『정신착란병의 뉴욕』에 등장하는 과거의 영웅적인 고층 건물을 극적인 방식으로 개조했다. 그 결과 시애틀의 대표적인 팝 건축인 그 유명한 스페이스 니들(Space Needle, 1962)에 필적할 만한 여러 개의 대각선과 다이아몬드로 이루어진 강력한 이미지를 만들어 냈다.

프랭크 게리는 모던의 구조와 포스트모던의 장식, 형식적인 오리와 장식 가건물이라는 벤투리식의 이분법을, 두 범주를 혼합하는 방식을 통해 극복하려는 듯 보인다. 새로운 컴퓨터 프로그램과 첨단 과학 재료가 비반복적인 표면이나 지지대의 모델링을 가능케 함에 따라, 게리와 그의 지지자들은 건물의 형태를 다른 어떤 요소보다 우선해서 강조하기에 이르렀다. 따라서 비(非)유클리드적 곡선과 소용돌이, 물방울 형태는 게리가 1990년대와 2000년대 지은 대다수 건물의 주요한 표현 방식이 됐다. 가장 유명한 사례로 빌바오 구겐하임 미술관(1991~1997)과 로스앤젤리스의 디즈니 홀(1987~2003)을 들 수 있다. 콜하스의 도서관과 마찬가지로, 오리와 가건물의 혼합은 추상적인 건물을 팝적 기호나 미디어 로고로 만들었고, 근대 건물의 의도적 기념비성과 포스트모던 디자인의 대중적 도상성을 결합한 '장식된 오리'라는 한 무리의 건축으로 나타났다. 장식된 오리는 넓은 스펙트럼을 갖지만, 그 효과의 논리는 거의 동일하다. 최근의 금융 위기들(예를 들면 2008년 가을에 발생한 금융 위기)에도 불구하고 이는 미술관과 회사, 도시와 국가, 즉각적인 도상을 통해 국제적인 주역으로 인정받기를 원하는 모든 기업들이 선호하는 공식이 됐다. 이는 40년 전에 처음 진행된 팝-포스트모더니즘 결합의 귀결이다. 　HF

더 읽을거리

렘 콜하스, 『정신착란병의 뉴욕』, 김원갑 옮김 (태림문화사, 1987)
Reyner Banham, *Theory and Design in the First Machine Age* (London: Architectural Press, 1960)
Reyner Banham, *A Critic Writes: Selected Essays by Reyner Banham*, ed. Mary Banham (Los Angeles and Berkeley: University of California Press, 1996)
Hal Foster, *The First Pop Age: Painting and Subjectivity in the Art of Hamilton, Lichtenstein, Warhol, and Ruscha* (Princeton: Princeton University Press, 2012)
Robert Venturi, Denise Scott Brown, and Steven Izenour, *Learning from Las Vegas* (Cambridge, Mass.: MIT Press, 1972)
Aron Vinegar, *I Am A Monument: On "Learning from Las Vegas"* (Cambridge, Mass.: MIT Press, 2008)

▲ 2015

1973

비디오·음악·무용을 위한 '키친 센터'가 뉴욕에 독립적인 공간을 연다. 시각예술과 퍼포먼스 아트, 텔레비전과 영화 사이에서 비디오 아트가 제도적인 지위를 주장한다.

1970–1979

1960년 미국 가정의 90퍼센트에 텔레비전이 보급되었고, 텔레비전은 곧 대중문화의 주도적인 매체로 자리 잡았다. 이때 몇몇 예술가들은 이미 인디펜던트 그룹의 작업에서 볼 수 있는 것처럼 텔레비전을 이 ▲ 미지의 원천으로 삼을 뿐 아니라, 해프닝, 퍼포먼스, 설치 작업에서 볼 수 있듯이 조작의 대상으로도 받아들였다. 특히 독일의 볼프 포스텔(Wolf Vostell, 1932~1998)과 한국의 백남준 같은 플럭서스 미술가들은 텔레비전을 다양한 방식으로 변형시켰고 심지어 파괴하기도 했다. 포 ● 스텔은 누보레알리스트인 자크 드 라 빌글레와 레몽 앵스의 광고 게시판 포스터 데콜라주를 모델로 삼아 1958년부터 「TV 데콜라주(TV Dé-collage)」라 총칭한 여러 이벤트 작업을 했다. 그중 하나가 조각가 조지 시걸(George Segal, 1924~2002)의 뉴저지 농장에서 행해졌던 1963년의 해프닝이다. 여기서 포스텔은 텔레비전 세트를 액자에 넣고 가시철사로 묶어 "장례식을 흉내 내는 방식"으로 땅에 묻었다. 그러나 이 작업은 '비판'의 한계를 보여 줄 뿐이다. 왜냐면 이는 조롱의 수준을 넘어서지 못한 데다, 이후 텔레비전 문화의 스펙터클을 공격하는 방식 또한 종종 스펙터클해졌기 때문이다.

이런 모순은 백남준의 작업에서도 나타난다. 그는 텔레비전에 대한 포스텔의 히스테리적 분노에 자신만의 기발한 전자장치 아상블라주 ■ 를 결합했다. 서독 유학 시절 존 케이지를 처음 만난 백남준은 그의 '변형된 피아노'와 비슷한 방식으로 1963년에 텔레비전을 변형시켰다. 1964년 뉴욕으로 이주한 그는 전자장치의 신비롭고 무모한 발명자라는 페르소나를 구축하고, 뒤샹과 선불교를 케이지 식으로 혼합하여 대중화시켰다. 처음에 그는 텔레비전의 동기 신호를 조작한 뒤, 자석으로 그 이미지를 단순하게 왜곡시켰다. 또한 텔레비전 세트의 위치를 뒤바꾸어 방 여기저기에 무작위로 배열했는데, 십자가 형태로 배치하기도 하고 바닥의 화초 사이에 놓기도 했다. 마이크를 연결해 관람자들이 명령의 일부를 조작할 수 있게 한 「참여 TV(Participation TVs)」(1969)에서 백남준은 비디오와 퍼포먼스를 결합했다. 비디오를 사용한 최초의 예술가 중 한 사람인 백남준은 음악가 샬럿 무어먼(Charlotte Moorman, 1933~1991)과 함께 이런 결합을 철저하게 탐구했다. 그는 「살아 있는 조각을 위한 TV 브라(TV Bra for Living Sculpture)」(1968~1969)」, 「TV 안경」(1971), 「TV, 첼로, 비디오테이프를 위한 협주곡」[1] 같은 장치들을 고안했고, 무어먼은 이 모든 작품들을 몸에 걸치거나 연주했다. 「TV, 첼로, 비디오테이프를 위한 협주곡」에서 그녀는 첼로 모양으로 쌓은 세 대의 모니터를 '연주'하는데, 모니터에는 실제 공간의 생생한 이미지뿐 아니라 무어먼과 다른 사람들의 공연 모습을 녹화한 장면이 나왔다. 이 작업에는 이미 대부분의 비디오 아트에서 기본적으로 발견되는 신체적 현전과 테크놀로지의 매개 사이의 긴장이 명백하게 드러난다. 백남준은 그 긴장을 해소하고자 했으며, 테크놀로지를 인간화, 심지어는 성애화하려고 했다. 그러나 인간과 기계의 불화를 중재하려는 그의 노력은 사실상 그 불화를 악화시켰고 경우에 따라서는 무어먼을 희생시키기까지 했다. 1967년 무어먼은 상의를 벗고 퍼포먼스를 하던 도중 체포된 적이 있다. 무어먼의 얼굴에 초점을 맞춘 두 대의 카메라가 그녀의 가슴에 부착된 두 개의 원형 거울에 반사되는 「살아 있는 조각을 위한 TV 브라」는 테크놀로지를 성애화했다기보다 여성을 대상화했다고 볼 수 있다.

텔레비전에 홀리다

대부분의 비디오 아트에서 이만큼 중요한 또 하나의 긴장이 백남준의 작업에서 곧 나타났다. 텔레비전을 공격하는 작업을 하긴 했지만 백남준은 텔레비전의 다른 가능성을 실현하고 싶어 했다. 그는 텔레비전을, 수동적인 관람자를 위한 장치에서 비디오의 수신자가 송신자가 되기도 하는 창조적인 상호작용의 매체로 변형시키고자 했다. 이런 양가성은 미디어 권위자 마셜 맥루언의 영향력 있는 저술에 잘 드러난다. 백남준을 비롯한 당시 미술가들은 미디어에 대한 피해망상과 신비주의적인 태도 사이에서, 그리고 테크놀로지의 통제에 대한 패배적인 전망과 전자를 통해 서로 연결된 '지구촌'에 대한 거대한 환상(인터넷은 이 두 가지 태도에 새로운 생명을 불어넣었다.) 사이에서 동요했다. 더글러스 데이비스(Douglas Davis, 1933~2014) 같은 비디오 아티스트들이 라이브 위성 퍼포먼스를 하자, 백남준도 원거리 장소를 넘나드는 전자 해프닝 작업을 했다. 1984년 1월 1일 파리와 뉴욕에서 공연한 「굿모닝 미스터 오웰」이 그 예다. 그러나 플럭서스가 텔레비전 스펙터클에 가한 공격 자체가 때때로 스펙터클해졌듯이, 상호작용성에 대한 이런 시도 역시 대부분의 미디어 작업에서 보이는 수동적인 관람자와 대부분의 예술 작업에서 보이는 개인적인 착상을 단순히 결합한 것에 지나지 않는 경우가 많았다.

▲ 1956, 1961, 1962a ● 1960a ■ 1953

1 • 백남준과 샬럿 무어먼, 「TV, 첼로, 비디오테이프를 위한 협주곡 Concerto for TV, Cello, and Videotapes」, 1971년 비디오 모니터를 이용한 퍼포먼스

라디오에서와 마찬가지로, 기업 자본주의의 전략 말고는 텔레비전이 수신자와 송신자 사이의 상호 매체로 발전하는 것을 방해하는 것은 없었다. 이런 이유로, 시인이자 비평가인 데이비드 앤틴(David Antin)은 1975년 "비디오 아트 전시가 모두 텔레비전에 홀리(었)다."고 말했다. 이것은 텔레비전이 상호소통이라는 이상에 다가가는 데는 실패했지만 그만큼 소통의 잠재력을 지니고 있다는 말이다. 텔레비전에 대한 비판은 몇 년 동안 다양한 형태로 전개됐다. 70년대에는 리처드 세라의 계몽적인 비디오 에세이 「텔레비전이 인간을 낳는다(Television Delivers People)」(1973)에서부터, 더그 홀(Doug Hall), 칩 로드(Chip Lord), 더그 미첼(Doug Michels), 주디 프록터(Judy Procter)가 참여한 앤트 팜

▲ 그룹이 샌프란시스코에서 벌인 악명 높은 퍼포먼스 「미디어 태우기(Media Burn)」(1975)까지 나아간다. 세라의 작품은 텔레비전이 기업의 선전물이라고 비난하는 문구들을 차례로 뜨게 했으며, '앤트 팜 그룹'의 미디어 퍼포먼스는 마력을 높인 1959년형 캐딜락이 불붙인 텔레비전 더미를 전속력으로 통과하게 하여 스펙터클 문화를 스펙터클한 방식으로 공격했다. 80년대에는 뉴욕에 터를 잡은 페이퍼 타이거 텔레비전(Paper Tiger Television)의 '게릴라 텔레비전'의 작업과 다라

번바움(Dara Birnbaum, 1948~)의 「PM 매거진(PM Magazine)」(1982~1989)에까지 등장한다. '게릴라 텔레비전'은 케이블 텔레비전을 위해 기업 미디어를 정밀하게 분석하고 뉴스 사건을 다른 각도로 보도했다. 그 예

▲ 로 마사 로슬러(Martha Rosler)가 대리모의 정치학에 대해 벌인 텍스트 비디오 퍼포먼스 「팔리기 위해 태어나다: 마사 로슬러가 아기 S/M의 특이한 사례에 대해 읽다(Born to be Sold: Martha Rosler Reads the Strange Case of Baby S/M)」(1985)를 들 수 있다. 복합 모니터 설치 작업인 다라 번바움의 「PM 매거진」은 동명의 텔레비전 쇼의 장면을 조작한 것으로, 과도하게 흥분시키는 이미지나 음향 편집과 같이 관람자를 매혹시키는 새로운 기법들을 내세운다.

비디오 아트는 기술 발전에 영향을 받았다. 1956년 비디오테이프가 시장에 발매됐고, 1965년에는 비디오 아트의 가장 중요한 물질적 전제 조건이었던 최초의 휴대용 비디오카메라 소니 포터팩(Sony Portapak)이, 1968년에는 30분짜리 테이프와 초기 비디오 아트 작업의 토대를 마련해 준 2분의 1인치 오픈 릴 CV 포터팩이, 1972년에는 4분의 3인치 컬러 카세트가 시판됐다. 당시 몇몇 미술가들은 실제로 비디오의 연구와 개발을 거들었는데, 일례로 백남준은 1970년 일본인 전자기술자 아베 슈야와 함께 이미지 조작을 위한 신시사이저를 고안했다. 더 최근에는 미술가들이 의식적으로든 무의식적으로든 비디오 판매와 선전에 참여했는데, 특히 기술적으로 정교한 작업을 한

● 빌 비올라(Bill Viola, 1951~)와 게리 힐(Gary Hill, 1951~)은 정교한 컴퓨터 프로그램과 특수한 디지털 효과를 그들의 다중 모니터, 다중 채널 비디오 사운드 설치 작업에 사용했다. 더 발전된 장비를 사용하느냐에 따라 비디오 아트의 예술성이 결정될 것이라는 의견도 있었다. "콜라주 기법이 유화를 대신했듯이 음극관이 캔버스를 대체할 것"이라고 한 백남준의 선언이 대표적인 예다. 그러나 과거 사진과 영화에서처럼 비디오에서 중요한 질문은 "비디오는 예술인가?"가 아니라, "어떤 방식으로 비디오를 예술로 만들 것인가, 혹은 최소한 어떤 방식으로 60년대와 70년대에 진행된 미적 영역을 변형하는 일에 참여할 것인가?"이다. 잠정적인 해답을 찾는 과정에서 일부 비디오 아티스트들은 예술 외부의 관람자와 장소를 찾아 공영 텔레비전 방송으로 갔다가 나중에는 케이블 채널로 옮겨 갔으며, 다른 이들은 기존 예술 환경에서 선진 미술의 논점들을 다뤘다. 비디오·음악·무용을 위한 키친센터(Kitchen Center)가 1973년 문을 열었을 때, 비디오 아트는 이런 넓은 활동 반경을 생기 있게 아우르고 있었다.

전위(傳位)와 탈중심화

초기 미술가들은 비디오의 새로운 테크놀로지를 탐구하기도 하고, 각

■ 각의 예술 형태는 그것의 존재론적 '특수성'을 추구하라는 낡은 모더니즘의 규범을 적용하기도 했다. 후자의 경우 비디오를 기록 장치로서 탐구한 것이 아니라, 그것의 내재적 속성이 작업의 내용 자체로 부각될 수 있는 매체로서 탐구했다. 60년대 후반부터 키친 센터의 설립자인 우디 바슐카(Woody Vasulka, 1937~)와 스테이나 바슐카(Steina Vasulka, 1940~)는 이런 이중의 탐구를 진행했다. 그들은 이를 위해 먼

▲ 1972c

▲ 서론 2, 1984a　　● 1998　　■ 1960b

저 아홉 개의 모니터를 쌓아 놓은 「매트릭스」[2] 작업에서처럼 비디오 신호와 그것의 전자파를 직접 조작했다. 이렇게 산출된 추상 형태와 소리들은 세 줄로 쌓은 화면을 넘나들며 유동적으로 떠다닌다. 이와

▲ 같은 비디오는 라슬로 모호이-너지의 '포토그램'처럼 카메라 없이 만드는 실루엣 사진 같은 20년대와 30년대 작업을 연상시키기도 한다.

● 그러나 이것은 캐나다 작가 마이클 스노(Michael Snow, 1929~)나 홀리스 프램턴(Hollis Frampton, 1936~1984), 폴 샤리츠(Paul Sharits, 1923~1991)의 작업처럼 영화의 물질적이고 형식적인 특성을 강조한 60년대와 70년대 구조주의 영화와 기질적으로 더 가깝다. 당시 점차 형태로 눈을 돌리

■ 기 시작한 비올라는 당대의 비디오 아트에 대해 "구조주의 영화에서처럼 어느 정도는 매체가 곧 내용이었다."라고 했다. 그러나 비디오의 물질성은 빈 영화 필름이나 깜박거리는 화면보다 설명하기 더 어려웠으며, 형식 언어 또한 영화 몽타주보다 규정하기 더 어려웠다. 영화와 달리 비디오는 이미지가 생산되는 동시에 수신되는 카메라와 모니터의 폐쇄 회로, 즉 찰나적 매체다. 게리 힐의 비디오 작업의 제목을 빌려 말하자면, 비디오는 존재론적으로 "영화와 텔레비전 사이에서 오도 가도 못하는" 상황에 놓여 있다. 크라우스는 「비디오: 나르시시즘의 미학(Video: The Aesthetics of Narcissism)」(1976)에서 "완전한 피드백 과정의 거울 반사는 대상을 제쳐 두는 과정이다. 이 때문에 비디오와 관련해서 물리적인 매체를 논하는 것은 부적절해 보인다."라고 썼다.

◆ 그러나 비디오 아트의 명백한 직접성은 프로세스 아트와 퍼포먼스에 관심 있는 작가들에게 특히 매력적이었다. 매체 특수적인 정의에 만족하지 않은 이 미술가들은 좀 더 직접적이고 현재적인 미술을 만들고자 했다. 미니멀리즘 이후에 비디오는 프로세스 아트와 퍼포먼스 아트를 다른 방법으로 계승하면서 미술의 '확장된 장'에서 중요한 역할을 수행했다. 당시 리처드 세라, 브루스 나우먼, 린다 벵글리스, 조앤 조나스(Joan Jonas, 1936~), 비토 아콘치(Vito Acconci, 1940~) 같은 이름 있는 작가들이 비디오 작업에 몰두했다. 조각의 확장으로서 프

3 • 프랭크 질레트와 아이라 슈나이더, 「닦는 주기 Wipe Cycle」(부분), 1969년
아홉 개의 모니터가 있는 비디오 설치

로세스 아트와 퍼포먼스 아트는 신체의 물질성과 움직임에 주목했는데, 비디오는 신체적인 조작과 움직임을 다 같이 기록하기에 안성맞춤이었고 어떤 경우엔 이를 촉발하는 것처럼 보이기도 했다. 비디오는 조작의 대상을 넘어서 그 자체로 퍼포먼스의 공간이 되기도 했다. 이 경우 관람자는 때때로 비디오가 설치된 실제 공간으로든, 폐쇄 회로 송신기 안의 가상공간으로든 참여하도록 초대된다.(혹은 강요당한다.) 그러나 프로세스 아트와 퍼포먼스 아트의 대부분을 추동한 직접성에 대한 욕망은 비디오의 매개적 속성과 모순된다. 사실 비디오는 시간과 테크놀로지에 의존하는 매체로서 생각만큼 그렇게 즉각적이거나 직접적이지 않으며, 미술가와 관람자 사이의 관계도 그다지 현재적이거나 투명하지 않다.

몇몇 미술가들은 이런 매개성을 살려서 자아와 그것의 이미지 사이의 괴리, 때로는 예술가와 관람자 사이의 격차를 비디오 작업의 주제로 삼았다. 이것은 비디오로 녹화한 아콘치의 퍼포먼스에서처럼 연

▲ 극적이고 공격적인 방식으로 진행되거나, 이미지나 소리의 전송이 지체되는 것을 이용하는 작품들에서 볼 수 있듯이 형식적으로 단순한 방식으로 진행됐다. 예를 들어 프랭크 질레트(Frank Gillette, 1941~)와 아이라 슈나이더(Ira Schneider, 1939~)는 뉴욕에서 열린 기념비적인 전시회 〈창조적 매체로서의 TV(TV as a Creative Medium)〉에 처음 발표한 「닦는 주기」[3]에서 모니터를 아홉 대 쌓고 텔레비전 방영물, 미리 녹화된 자료, 갤러리 입구의 폐쇄 회로 이미지들을 생중계로 보여 주거나 8초와 16초 늦게 보여 주었다. 관람자 각자는 가까운 과거를 비롯해 각기 다른 시공간의 이미지들과 타협해야 했는데, 이는 모니터에서 모니터로 이미지를 회전시킴으로써 한층 복잡해진 탈/방향설정(dis/orientation)의 과정이다. 이런 공간적인 탈중심화는 전송의 지연을 사용하지 않고도 가능한데, 60년대 후반에서 70년대 초반까지 나우먼이 작업한 다양한 '통로' 작업이 그 예다.[4] 길고 좁은 통로에 관람자가 들어서면 그 뒤 위쪽에 설치된 비디오카메라가 통로를 촬영한

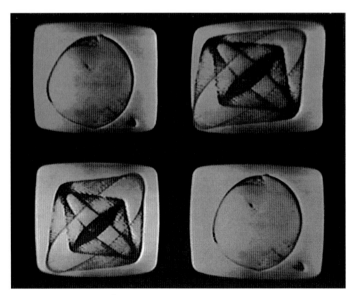

2 • 스테이나와 우디 바술카, 「매트릭스 Matrix」(부분), 1978년
비디오테이프, 28분 50초

▲ 1929　　● 1962c　　■ 1998　　◆ 1969, 1974　　▲ 1974

4 • 브루스 나우먼, 「통로 설치 Corridor Installation」(부분), 1970년
인조 벽, 세 대의 비디오카메라, 스캐너, 마운트, 다섯 대의 VTR, 비디오테이프(흑백, 무성), 가변 크기, 로스앤젤레스 닉 와일더 갤러리에 설치된 작업은 335.3×1219.2×914.4cm

다. 관람자가 걸어가는 방향의 통로 바닥의 끝에 놓인 모니터로 촬영된 것이 전송된다. 관람자가 모니터에 시선을 두면, 자신의 등을 보게 된다. 더 혼란스러운 것은 관람자가 모니터로 가까이 가면 갈수록 모니터 속의 자신의 이미지는 점점 멀어진다는 것이다. 즉 모니터에 접근할수록 자신의 모습이 더 커질 것이라는 기대와는 반대로, 이미지는 점점 작아진다. 행위와 이미지, 지각하는 신체와 지각되는 신체 사이에서 이중의 전위가 발생하는데, 이는 당시 확장된 미술 영역의 다른 실험들에서도 나타난다.

순수한 현재의 불가능성

70년대 초반 많은 미술가들은 비디오 아트의 이런 공간적인 전위와 주체의 탈중심화를 당연한 것으로 받아들였다. 어떤 이들은 이를 극복하고자 했고, 다른 이들은 심화하고자 했다. 예를 들어 피터 캠퍼스(Peter Campus, 1937~)는 불연속적으로 위치한 카메라와 화면을 이용한 '비디오 장(Video Fields)' 작업을 통해 "직접적 지각과 파생적 지각을 일치"시키려는 관객의 시도에 도전했다. 한편 댄 그래이엄은 관람자 앞에 반사 판유리 또는 투명한 판유리를 세운 비디오 작업을 통해 이런 지각들의 불일치, 즉 공간적 불일치만큼 시간적 불일치를 강조하려고 했다. 그는 「비디오를 건축으로(Video into Architecture)」에서 다음과 같이 언급했다.

> 60년대 모더니즘 미술의 전제는 현재를 직접적인 것으로, 즉 역사적인 것이나 그 밖의 기존 의미들에 오염되지 않은 순수한 현상학적 의식으로 제시하는 것이다. 나의 시간 지연 비디오, 설치, 퍼포먼스 작업은 이 현상학적 직접성이라는 모더니즘의 관념을 사용해 관람자 자신의 지각 과정의 현전을 알아차리게 하는 동시에, 순수한 현재시제를 설정하는 것이 불가능하다는 것을 보여 줌으로써 이 직접성을 비판한다.

모더니즘의 직접성에 대한 이런 양가적 관계는 초기 비디오 아트가 ▲ 다른 종류의 실천, 대체로 포스트모더니즘 실천으로 넘어가는 문지방에 있음을 암시한다. 이는 초기 페미니즘 미술에서도 마찬가지인데, 조앤 조나스나 린다 벵글리스 같은 미술가들은 비디오를 이용해 현상학적인 것을 넘어서는 방식으로 지각을 탐구했다. 이런 작업들에서 비디오의 시공간적 전위는 주체의 탈중심화와 거의 유사하게 다뤄졌다. 「왼쪽, 오른쪽」[5]에서 조나스는 얼굴을 이등분하는 손거울이 달린 카메라 앞에 서 있다. 관람자는 거울에 반사돼 뒤집힌 이미지를 보게 되는데, 어느 쪽이 왼쪽이고 오른쪽인지 식별하는 것은 거의 불가능하다. 더욱이 조나스는 "이것은 나의 왼쪽, 이것은 나의 오른쪽"이라고 끊임없이 반복한다. 주체를 탈중심화하며 시간적인 측면을 강조한 린다 벵글리스의 「지금(Now)」(1973)에서 벵글리스는 자신의 얼굴을 클로즈업해서 사전 녹화한 이미지를 비디오로 보면서 실시간으로 이를 따라 했다. 이 만남의 '지금'은 결코 있을 수 없으며, 그녀가 계속해서 속삭이는 "지금"이라는 단어만이 존재할 뿐이다.

비디오 매체는 그 물질성으로 설명하기 어려우며 미술가들은 세계

5 · 조앤 조나스, 「왼쪽, 오른쪽 Left Side, Right Side」(부분), 1972년
비디오테이프, 2분 39초

속의 사물보다는 자신의 이미지에 더 관심을 갖고 있기 때문에, 로잘린드 크라우스는 "진짜 매체"는 바로 "심리적인 상태", 즉 나르시시즘일 수 있다고 주장했다. 그러나 조나스와 벵글리스의 경우에서 보았듯이, 이 나르시시즘 상태는 결코 완벽한 반영이 아니다. 이것은 어느 정도는 자크 라캉이 「거울 단계(Mirror Stage)」에서 설명한 나르시시즘, 즉 언제나 약간의 매개에 의해 왜곡되는 거울상, 똑같은 이미지로부터 약간 이질적인 것으로 소외되어 언제나 잠식된 자아의 이미지와 ▲ 의 동일시로 이해할 수 있다. 특히 아콘치에게는 이 소외가 자아 또는 자아의 이미지를 공격하는 것처럼 보였는데, 이는 보는 이나 듣는 이에 대한 공격과 쉽사리 구분되지 않는다. 그러나 이 공격성도 다른 종류의 불안감, 즉 보는 이, 듣는 이, 아니면 일반 대중의 관심에 대한 불안감, 심지어는 그들의 존재 자체에 대한 불안감에서 비롯된 것일 수도 있다. 이 점에서 이 공격은 미술의 전통적인 매체와 공간에서 벗어나, 누가 어디서 나타나는지, 어떤 목적으로 어떤 효과를 내는지가 불확실하기 때문에, 관람자를 찾아 나서고 청중을 탐색하며 공중을 도발하는 것이라고 공격성을 우의적으로 해석할 수 있다. 이런 측면에서 아콘치가 탐구한 '나르시시즘의 미학'은 백남준이 추구한 상호작용의 미학과 반대 지점에 놓여 있다. 즉 아콘치에게는 일종의 매체-대리인이나 관객-대리인으로서 그녀 또는 그의 신체를 가지고 남겨진 자전적인 공연자의 현실이 있고, 백남준에게는 송수신자들이 서로 연결된 지구촌을 가능하게 하는 비디오 마법사의 꿈이 있다. HF

더 읽을거리

Doug Hall and Sally Jo Fifer, *Illuminating Video: An Essential Guide to Video Art* (New York: Aperture, 1990)
John G. Hanhardt (ed.), *Video Culture: An Investigation* (Layton, U.T.: G. M. Smith Books, 1986)
Rosalind Krauss, "Video: The Aesthetics of Narcissism," *October*, no. 1, Spring 1976
Ira Schneider and Beryl Korot (eds), *Video Art: An Anthology* (New York: Harcourt Brace Jovanovich, 1976)
Anne M. Wagner, "Performance, Video, and the Rhetoric of Presence," *October*, no. 91, Winter 2000

1970–1979

▲ 1975a, 1977a, 1980, 1984b ▲ 1974

1974

크리스 버든이 폭스바겐 비틀에 자신을 못으로 고정시킨 「못 박힌」을 선보이면서 미국의 퍼포먼스 아트가 신체적 현전의 극단에 도달한다. 이후 많은 추종자들은 퍼포먼스 아트 행위를 포기하거나 완화하거나 변형한다.

퍼포먼스 아트는 20세기 전체에 걸쳐 전 세계로 뻗어 나간다. 전후 ▲시기에 퍼포먼스는 구타이, 해프닝, 누보레알리슴, 플럭서스, 빈 행동주의, 저드슨 무용단(Judson Dance Theatre) 등의 서로 다른 맥락에서 중심 역할을 했으며, 그 밖의 예술에서도 퍼포먼스적인 측면이 나타났다. 따라서 퍼포먼스 아트를 엄밀하게 정의하는 것은 불가능한 일인지도 모른다. 또한 70년대 초 퍼포먼스 아트가 유행했을 때 많은 실천가들이 이 이름표를 거부했듯이 환영받지 못할 수도 있다. 이 글에서는 퍼포먼스 아트를 신체가 '작업의 주체이자 대상'인 미술로 한정해 살필 것인데, 이것은 1970년 이런 종류의 작업을 다룬 가장 중요한 평론지인 《애벌런치(Avalanche)》에서 비평가 윌로비 샤프가 '신체미술(body art)'을 정의한 것을 따른 것이다. 퍼포먼스 아트에서 특히 미술가의 신체는 공적 환경 또는 사적인 사건 속에서 흔적을 남기거나 다른 방식으로 조작되며, 대부분 사진이나 영화, 비디오테이프의 형태로 기록된다. 이 설명에서 신체미술이 '탈매체적(postmedium)' 곤경에 빠져 있음을 알 수 있는데, 이는 신체미술의 포스트미니멀리즘 ●적 보완물인 프로세스 아트에서도 동일하다. 따라서 우리는 프로세스 아트에 던진 질문을 여기에서도 반복할 수 있다. 신체미술은 미술에서의 물질과 흔적에서 벗어나는 해방적 확장을 의미하는가? 아니면 재현의 임무를 신체로 떠넘겨 버리는 불안의 신호인가? 다시 말하면 미술의 '형상(figure)'이 신체(실제로 예술의 원초적 배경이라 할 수 있는)라는 '바탕(ground)'으로 문자 그대로 와해되는 것을 가리키는가?

신체미술의 세 가지 모델

대부분의 신체미술은 50년대 후반과 60년대 초반에 있었던 퍼포먼스의 세 가지 모델을 정교화한 것이다. 첫째는 **행위**(action)로서의 퍼포먼스로, 추상표현주의 회화에서 발전해 해프닝, 플럭서스, 그리고 이와 관련된 그룹들의 상호 예술적 활동에서 나타난다. 흔히 '네오다다'라 불리는 이런 행위들은 미술의 전통적인 예법을 공격하지만, 동시에 남성으로 간주되는 미술가의 영웅적이고 때로는 스펙터클한 제스처를 지지한다. 둘째, **과제**(task)로서의 퍼포먼스다. 저드슨 무용단에서 발전한 이 모델에서는 반(反)스펙터클한 기계적인 몸놀림(걷기나 뛰기처럼 은유적이지 않은 움직임)이 상징적인 무용 동작을 대체한다. 과제 퍼포먼스는 행위 퍼포먼스에 대한 초기 페미니스트들의 반발에서 나왔

으며, 사회적이면서 성적인 급진적 평등주의 속에서 시몬 포티(Simone Forti), 이본 라이너(Yvonne Rainer), 트리샤 브라운(Trisha Brown) 같은 여성 무용수들의 주도하에 발전했다. 셋째, **제의**(ritual)로서의 퍼포먼스 ▲는 요제프 보이스, 그리고 헤르만 니치와 오토 뮐, 귄터 브루스, 루돌프 슈바르츠코글러(Rudolf Schwarzkogler) 같은 빈 행동주의 미술가, 또 구스타프 메츠거, 라파엘 몬타네스 오르티스(Raphael Montanez Ortiz) 등의 '해체미술(destruction art)' 실천가들이 제안한 퍼포먼스다. 과제 퍼포먼스가 예술을 탈신비화하는 데 주력한 반면, 제의 퍼포먼스는 예술을 재신비화하고 다시금 신성한 것으로 만들고자 했다. 이는 예술 관습이 겪는 동일한 위기를 다른 방향에서 바라보는 것이다. 퍼포먼

<div style="text-align: right;">1970–1979</div>

1 • 캐롤리 슈니만, 「눈 몸: 카메라를 위한 36개의 변화 가능한 행위 Eye Body: 36 Transformative Actions for Camera」, 1963년 실버 젤라틴 프린트, 27.9×35.6cm

▲ 1955a, 1960a, 1961, 1962a, 1962b　● 1969　　　　　　　▲ 1964a, 1962b

<div style="text-align: right;">미국 퍼포먼스 아트 | 1974　**649**</div>

스의 이런 모델들은 서로 겹치기도 하지만 모델 간에는 중요한 차이가 있다. 이 차이는 60년대 중반부터 70년대 중반까지 신체미술이 진행돼 온 세 방향, 즉 캐롤리 슈니만(Carolee Schneemann, 1939~), 비토 아콘치, 크리스 버든(Chris Burden, 1946~2015)으로 대표되는 세 가지 흐름에서 나타난다.

슈니만은 60년대 초중반 퍼포먼스의 행위 모델을 신체미술로 확장한 최초의 미국인이다. 당시 지각에 대한 관심에서 '물질로서의 육체'를 이용하기 시작한 슈니만은 먼저 성애적인 작업을 하다가, 전 세계 모든 세대의 여성 미술가들과 공유하게 될 페미니즘 작업으로 나아갔다. 60년대 후반에 활약한 아콘치는 몸과 자아의 문제를 우선은 준(準)과학적인 고립 속에서, 그 다음에는 상호 주관적인 상황에서 시험하기 위해 퍼포먼스의 과제 모델을 사용했으며 이를 신체미술로 확장시켜 정신의 사회극으로 만들었다. 마지막으로 버든은 70년대 초반에 과제 모델과 제의 모델을 결합해 희생 형태의 퍼포먼스 아트를 만들었다. "희생 행위의 '미적' 대체물"이라 할 수 있는 (죽은 양을 찢어발기▲는 등의 행위로 가득한) 니치의 「난교 파티 신비극」만큼은 아니어도, 버든의 격렬함은 몸을 예술적으로 사용하는 것의 윤리적 한계를 시험할 만큼 충분히 희생 제의적인 양상을 보여 준다.

슈니만의 초기 작업인 「공책(Notebooks)」(1962~1963)은 신체적 지각●이라는 현상학적 개념에 바탕을 두고 있다. 따라서 그녀가 자신의 벗은 신체를 회화–구축 작업에서 사용한 것은 성적인 도발을 위해서라기보다는 "감정 이입적 운동감각의 활력"을 위해서였다. 슈니만의 첫 신체미술 작업인 「눈 몸」[1]은 여러 개의 채색 패널, 거울, 우산이 놓인 무대에서 사적인 행위를 공연한 것으로, 공연 장면이 사진으로 남아 있다. "물감, 기름, 분필, 밧줄, 플라스틱을 온통 뒤집어쓴 채 나는 내 몸을 시각적 영역으로 만든다. 나는 이미지 제작자인 동시에 물질로서 육체가 갖는 이미지 가치를 탐험한다." 이 작업의 제목은 의도적이다. 즉 슈니만은 그녀의 '시각극'이 '모든 감각을 동시에 강화시키기'를 원했고, 「눈 몸」은 실제로 회화의 '눈'을 퍼포먼스의 '신체'로 확장한 것이다. 그러나 여섯 달 만에 슈니만의 관심은 성의 문제를 신체로 표현하는 작업으로 옮겨 갔는데, 이것은 성적인 억압을 가장 큰 악이라고 비난한 빌헬름 라이히(Wilhelm Reich)의 정신분석 이론과 페미니즘의 고전인 시몬 드 보부아르의 『제2의 성』(1949)의 영향 때문으로 보인다. 파리에서 초연한 후 런던과 뉴욕에서 공연한 차기작 「살덩어리의 기쁨(Meat Joy)」(1964)에서 그녀는 몸을 "에로틱하고 성적인, 욕망의 대상이자 욕망하는" 것으로 온전하게 보여 주었다. 이 작업에서는 거의 벌거벗은 일군의 남녀가 날고기, 생선, 닭고기를 매단 밧줄, 마르지 않은 물감, 플라스틱이 널려 있는 세트 위를 (여차하면 공연에 참여할 수 있는 관객들과 함께) 뛰어다녔다. 「살덩어리의 기쁨」이라는 제목은 「눈 몸」에서 벗어남을 의미한다. 즉 회화를 현상학적으로 확장해 퍼포먼스로 만드는 것을 넘어 몸의 고독한 '살덩어리'를 섹스의 집단적인 '기쁨'으로 황홀하게 재배치한 것이다.

슈니만은 사진, 영화, 비디오뿐 아니라 신체미술, 퍼포먼스, 설치미술을 계속해 갔다. 그녀는 1964년에 이미 다음과 같은 가능성을 암

시했다. 즉 미술의 행위 모델은 여성의 몸을 에로틱한 방식으로 구체화했으며, 이를 통해 초기 페미니스트들은 '이미지 제작자'로서 남성이 독점하던 행위 모델을 여성을 위해 차용하게 되었고, 이 차용을 통해 여성의 성과 주체성을 더 깊이 탐구할 수 있게 됐다는 점이다. 물론 슈니만 외에도 이런 초기 페미니즘의 전개에 관여했던 미술가▲들이 있다. 구보타 시게코는 「버자이너 페인팅」(1962)에서 가랑이 사이에 붓을 끼고 바닥에 깐 종이에 붉은 칠을 하는 작업으로, 폴록 일파가 사용한 남근적 막대기로부터 행위 모델의 중심을 상징적으로 이동시켰다. 오노 요코 같은 이들은 가부장제 사회가 오랫동안 여성에게 강요한 낡고 수동적인 입장을 강조했다. 오노는 도쿄에서 초연하고 이어 뉴욕에서 공연한 「컷 피스」[2]에서 관객에게 그녀의 옷을 잘라 내게 했다. 이렇게 하여 관객은 자신이 실제적이면서 상상적인 폭력을 가할 수 있다는 사실과 마주하게 된다. 여기서 무방비로 노출된 신체는 당시 반전시위를 연상시키는 방식을 통해 저항의 장소로 변형된다. 적극적 태도를 남성에, 수동적 태도를 여성에 연결하는 문화적인 연상 작용을 교란시키는 것은 신체미술과 페미니스트들의 중●요한 주제가 됐다. 또한 이것은 발리 엑스포트 같은 단독 공연자와, 협력 작업을 하는 2인조 공연자들, 예를 들면 마리나 아브라모비치(Marina Abramovic)와 울레이(Ulay) 같은 미술가들, 그리고 비토 아콘치에게도 중요한 주제였다.

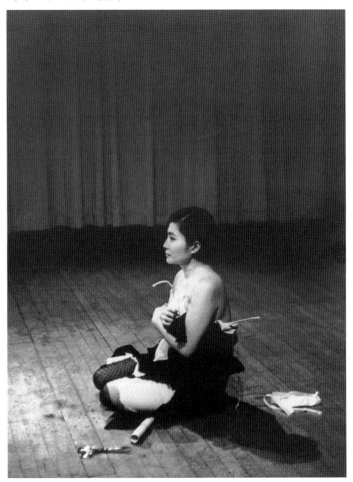

2 • 오노 요코, 「컷 피스 Cut Piece」, 1965년 3월 21일
퍼포먼스, 뉴욕 카네기 리사이틀 홀

3 • 비토 아콘치, 「트레이드마크 Trademarks」(부분), 1970년
촬영된 퍼포먼스

책임과 위반

아콘치는 처음에는 언어의 물질성을 전면에 내세우는 구체시(concrete poetry)를 실험했다. 1969년경 퍼포먼스의 과제 모델로 옮겨간 아콘치는 처음에는 보고서와 사진으로, 나중에는 영화와 비디오의 형태▲로 기록된 '퍼포먼스 테스트'로 방향을 전환했다. 이와 유사한 브루스 나우먼의 퍼포먼스처럼 아콘치도 명백히 비합리적인 목표를 위해 명백히 합리적인 체계에 신체를 종속시켰다.(아콘치는 무심하게 모욕을 견디는 듯 보였고, 나우먼은 은밀히 이를 즐기는 듯 보였다.) 「스텝 작업(Step Piece)」(1970)을 예로 들면, 아콘치는 매일 아침 자신의 아파트에서 1분에 30회의 속도로, 약 46센티미터의 발판을 지칠 때까지 오르내렸다. 퍼포먼스가 계속되면서 그의 체력은 향상됐지만, 이 과제의 터무니없음 역시 분명해졌다. 또 다른 예로 「적응 연구(Adaptation Studies)」(1970)라는 퍼포먼스 중 한 작업에서 아콘치는 눈가리개를 하고 고무공을 받는 행동을 계속하는데, 이는 오로지 실패하기 위한 일이다. 다른 작업에서 그는 숨이 막힐 때까지 반복적으로 자기 손을 입에 집어넣었다. 이 퍼포먼스들에서 그는 신체의 반사작용을 시험했지만, 그보다는 자아에 대한 이상한 공격성이 작업을 지배하는 지경에 이르게 해서 신체의 일상적인 무능함을 폭로했다고 하는 편이 더 맞다.

이 무렵 아콘치는 자신의 몸에 직접 흔적을 남기기 시작했다. 「트레이드마크」[3]에서 아콘치는 자신의 살을 물어서 몸에 요철을 내고 여기에 물감을 칠한 다음 종이에 찍어서 시각적 매체로 만들었다. 이것은 미술에서 나타났던 자필적인 흔적을 터무니없는 방식으로 되살리는 것이었다. 이는 처음에는 아콘치가 말했듯이 "무엇이 내 것인가를 주장하기 위한" 절대적인 자기 소유 행위인 것처럼 보이지만, 이 흔적은 그를 능동적 주체와 수동적 대상으로 분열시켰다. 상품의 '상표(trademark)'로서 신체(아마도 신체미술의 신체)가 가진 함의뿐 아니라, 가학–피학이라는 대립의 암시에 의해 자기 소외는 깊어진다. 페미니즘 미술의 전개에 자극을 받은 아콘치는 젠더라는 항에서도 이런 자기 타자화를 탐구했다. 촬영된 퍼포먼스 작업인 「전환(Conversions)」(1971)에서 아콘치는 성차를 드러내는 신체적인 표시들을 바꾸려는 가망 없는 시도를 했다. 예를 들어 그는 '남성'의 체모를 태워 버리거나 '여성'의 가슴 모양을 만들거나, 다리 사이로 자신의 페니스를 숨기는 작업을 했다. 한편 그는 공격성을 시험하는 무대를 타인에게로 옮겨, 신체 사이의 경계, 자아 사이의 경계, 공간 사이의 경계를 시험했다. 이 작업의 폭력성은 처음에는 사소한 정도였다. 즉 「미행 작업(Following Piece)」(1969)에서는 무작위로 행인을 골라 그들이 사적인 공간으로 들어가기 전까지 따라다녔고, 「근접 작업(Proximity Piece)」(1970)에서는 미술관 관람자를 골라 그들이 자리를 옮길 때까지 다가갔다. 폭력성은 이후의 퍼포먼스에서 더욱 강렬해진다. 「권리」[4]에서는 눈가리개를 한 아콘치가 소호의 지하실에 웅크리고 앉아 그 공간을 침입하는 사람들을 납파이프와 쇠막대기로 위협했는데, 이 침입자는 사실 그의 퍼포먼스에 초대받은 이들이었다. 이렇듯 그의 작업의 핵심은 신뢰와 위반 사이의 관계다. 악명 높은 「모판(seedbed)」(1972)에서 그는 일주일에 두 차례 뉴욕에 있는 소나밴드 갤러리로 가서 경사진 바닥 밑의

▲ 1966a, 1967a, 1973

4 • 비토 아콘치, 「권리 Claim」, 1971년
폐쇄 회로 비디오 모니터와 카메라를 이용한 퍼포먼스, 3시간

공간에 들어갔다. 여기서 그는 때때로 자신의 성적 판타지에 방문자들을 끌어들여 자위하면서 그 소리를 마이크로 중계했다.

자아와 타자, 사적인 것과 공적인 것, 신뢰와 위반 사이에 중복되는 부분을 탐구하는 동시에 아콘치는 다양한 종류의 한계들, 즉 물리적이고 정신적인, 주체적이고 사회적인, 성적이고 윤리적인 한계들을 시험했다. 그러나 이런 경계들이 무너지자(예를 들어 유혹과 관련된 1973년의 퍼포먼스에서 관객 중 젊은 여자가 무대에 올라와 그를 끌어안았다.) 아콘치는 이런 행위에서 손을 뗐다. 반면 크리스 버튼의 작업은 이런 경계들을 가로지르는 것이다. 어바인의 캘리포니아주립대학 대학원생이었던 1971년, 그의 첫 신체미술 공연은 버튼에게 악명을 안겨 주었다. 석사논문을 위한 작업에서 그는 약 19리터짜리 물통 두 개에 하나는 물을 가득 채워서 위쪽에, 하나는 빈 채로 아래쪽에 붙인 채 학교 사물함 안에 쭈그리고 앉아 닷새 밤낮을 보냈다. 이 과제 퍼포먼스 작업은 금욕적인 극한으로 치닫는다. 이는 공연자와 관객 모두에게 요구되는 신념을 제외하면, 종교 없는 정신 수양으로서의 신체미술이다. 이후 아브라모비치와 울레이, 그리고 린다 몬타노(Linda Montano)와 테칭 쉐(Tehching Hsieh) 같은 미술가들의 공동 작업이 뒤따르면서 과제 퍼포먼스는 금욕주의적 체제로 희석됐다.

아콘치와 마찬가지로 버튼도 유사피학적 퍼포먼스와 유사가학적 퍼포먼스를 번갈아 보여 주었다. 그러나 버튼은 근본적인 위기 상황에 처한 신체가 보여 주는 행위에 집중했으며, 이는 그가 연구한 무책임이 즉각적으로 다른 사람들의 책임을 시험할 때조차 그러했다. 이런 작업의 예는 70년대 초반부터 여럿 나타나지만 특히 두 가지가 두드러진다. 「발사(Shoot)」(1971)에서 그는 저격수에게 자신의 팔을 쏘게 했고, 총알은 버튼의 왼팔 이두박근을 스쳤다. 「못 박힌」[5]에서는 예수처럼 팔을 벌린 채 폭스바겐 비틀 위에 자신을 고정시켰다. 차고 문이 열리고 십자가의 책형 자세를 한 버튼을 매단 차가 굴러나왔다. 엔진은 그의 비명을 의미하기 위해 2분 동안 왕왕거렸으며, 차가 다시

▲ 차고로 들어오자 문이 닫혔다. 팝적인 풍자(아마도 미국 문화에서 차가 갖는

신성한 가치에 대한)에서 영향을 받긴 했지만, 이 작업에서 눈에 띄는 것은 신체미술의 제의적인 성격이다. 스스로 못 박힌 버튼은 관객을 못 박힌 듯 꼼짝 못하게 만들었는데, 이 퍼포먼스를 찍은 사진을 통해 숨죽이는 효과는 지속된다. 그의 행위가 남긴 못 따위의 물건은 '성물(聖物)'로 불린다. 버튼은 아콘치가 이미 환기시킨 나르시시즘과 공격성, 관음증과 노출증, 가학증과 피학증이라는 상극의 태도에 희생

▲ 극이라는 애매한 차원을 추가함으로써, 니치, 슈바르츠코글러, 지나 판(Gina Pane) 같은 희생극의 집전자들과 함께 미술의 극한을 건드린다. 그리하여 예술의 윤리적 한계(윤리적 한계에는 두 가지 의미가 있다. 즉 미술가는 자신과 타자를 위해 무엇을 할 수 있는가? 관람자는 언제 개입할 것인가?)뿐 아니라 예술의 제의적 기원을 건드린다.

실재적인 것과 상징적인 것 사이

몸이 "작업의 주체이자 대상"이라는 신체미술에 대한 최초의 정의는 비교적 순진해 보인다. 그러나 이 순진성, 즉 신체미술의 '직접성'을 놓쳐서는 안 된다. 이것이야말로 최초의 실천가들을 매료시키고 최초의 관객들을 감동시킨 것이다. 또한 이것은 미술의 물질성을 드러내고 단순한 존재 자체를 추구해야 한다는 모더니즘의 요구와 신체미술이 양립할 수 있게 했다. 그러나 이미 살펴본 바와 같이 신체미술은 '주체와 대상'을 하나로 만들지 않았다. 반대로 주체와 대상의 대립을 악화하여 다른 이분법들을 형성하게 한다. 능동적인 몸과 수동적인 몸, 표현적이고 심지어 해방적인(슈니만의 경우) 신체미술과 내향적

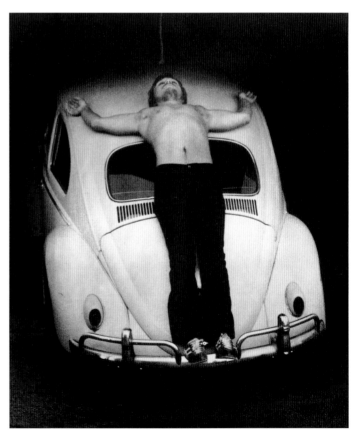

5 • 크리스 버튼, 「못 박힌 Trans-fixed」, 1974년
퍼포먼스, 캘리포니아 베니스

▲ 1960c, 1964b, 1972c

▲ 1962b

1970–1979

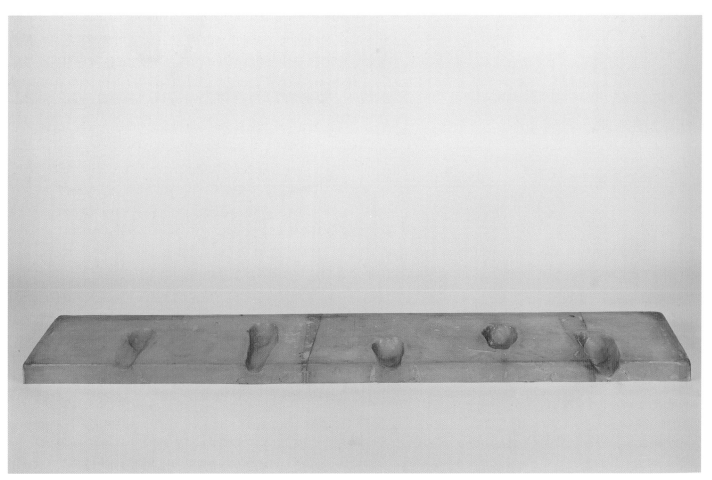

6 • 브루스 나우먼, 「다섯 명의 유명한 미술가의 무릎을 밀랍으로 날인한 것 Wax Impressions of the Knees of Five Famous Artists」, 1966년
섬유유리, 폴리에스테르 수지, 39.7×216.5×7cm

이고 심지어 쇠약한(아콘치, 나우먼, 때로는 버튼의 경우) 신체미술 등등. 그러나 신체미술이 가진 결정적인 모호함은 바로 다음과 같다. 현전의 예술로 간주된다 할지라도(긍정적으로는 예술과 삶의 아방가르드적인 재통합으로, 부정적으로는 미적인 거리의 허무적인 소멸로), 이것은 또한 몸을 재현물이자 기호로, 나아가 기호의 장으로 드러내는 것이다. 아마도 신체미술의 정수는 이 현전의 존재와 재현 사이의, 혹은 더 정확히 말해서 실재의 지표적 흔적(지금 이 순간, 당신의 눈앞에서 물어뜯기거나 총에 맞은 팔)과 상징의 과장된 주술(특히 제의 퍼포먼스에서 명백히 드러난다.) 사이를 어렵사리 오가는 것이다. 아콘치 같은 몇몇 작가들에게 이 진동(신체로 내려앉은 재현, 재현으로 승격된 신체)은 거의 외상적인 것처럼 보인다. 포스트미니멀리즘 미술의 위대한 풍자가인 나우먼 같은 미술가에게 이것은 전복적인 유희를 위한 기회였다. 예를 들어 나우먼의 작업 「다섯 명의 유명한 미술가의 무릎을 밀랍으로 날인한 것」[6]은 신체미술의 지표적 흔적과 제의적 허식을 그런 경향이 출현하기도 전에 조롱했다. 여기 찍힌 다섯 개의 신성한 자국은 모두 위조된 것으로 나우먼 한 사람의 것이다. 더욱이 이것은 밀랍으로 만들어지지도 않았다.

자연적인 살이면서 동시에 문화적인 인공물이기도 한 신체의 모호함은 아마 환원 불가능할 것이다. 신체미술은 단지 우리를 이런 양가성에 직면하게 할 뿐이다. 그러나 신체미술은 몸을 단순히 흔적이 남는 대상으로 보여줄 뿐 아니라 정신적인 장소로 환기시킴으로써 이 모호함을 더욱 복잡하게 만든다. 대부분의 신체미술은 70년대 ▲ 중반 페미니즘이 처음으로 정신분석을 도입했을 때보다 앞서 일어났다. 그리하여 주체에 대한 신체미술의 모델들이 현상학적이지 않을 때, 그것은 대체로 행동주의적이거나 심지어 사회학적인 경향이 있었다. 그럼에도 신체미술은 주체-대상의 관계에 관심을 가졌고 성심리적(psycho-sexual) 입장들이 공연되는 추상적인 무대로 나아갔다. 이미 살펴본 바와 같이 신체미술은 주로 나르시시즘과 공격성, 관음증과 노출증, 가학성과 피학성이라는 프로이트 식의 개념쌍들을 보여주고, 나아가 프로이트 식의 "본능의 순환"(능동적 위치와 수동적 위치 사이의 지속적인 '역전', 주체에서 대상으로 다시 대상에서 주체로의 영속적인 '위치 바꾸기')을 행하는 것처럼 보인다. 이런 방식으로 신체미술은 70년대 후반부 ● 터 뚜렷하게 나타나는 권력에 대한 정치적 비판과 주체성의 정신분석 이론을 예증하기보다는 예견했다.　　HF

더 읽을거리

Amelia Jones, *Body Art: Performing the Subject* (Minneapolis: University of Minnesota Press, 1998)
Kate Linker, *Vito Acconci* (New York: Rizzoli, 1994)
Carolee Schneemann, *More Than Meat Joy: Complete Performance Works and Selected Writings* (New Paltz, N.Y.: Documentext, 1979)
Kristine Stiles, "Uncorrupted Joy: International Art Actions," in Paul Schimmel and Russell Ferguson (eds), *Out of Actions: Between Performance and the Object 1949–1979* (London: Thames & Hudson, 1998)
Fraser Ward, "Gray Zone: Watching 'Shoot'," *October*, no. 95, Winter 2001

▲ 1975a　　● 1975a, 1977b, 1987, 1993a, 2009c

영화감독 로라 멀비가 「시각적 쾌락과 서사 영화」를 발표하자, 주디 시카고와 메리 켈리 같은 페미니즘 미술가들이 여성의 재현에 관해 다양한 입장을 전개한다.

페미니즘은 더할 나위 없이 복잡한 주제이다. 그리고 페미니즘에 자극을 받은 여성들이 60년대 말과 70년대 초에 미술을 변형하면서 페미니즘은 더욱 복잡해졌다. 사실, 지난 30년 동안 대부분의 중요한 미술은 사회적으로 구축된 젠더 정체성과 성차의 기호학적 의미 등 페미니즘의 주제에서 일정 부분 영향을 받았다. 따라서 독립된 페미니즘 미술사는 존재하지 않는다. 그럼에도 페미니즘 미술은 민권운동의 노선을 따라 성장한 여성운동과 관련지어 서술할 수 있다. 60년대 진행된 첫 번째 국면에서 여성은 평등권을 위해 투쟁했고, 페미니즘 미술가는 추상과 같은 모더니즘 형식에 평등하게 접근하기 위해 투쟁했다. 60년대 말에 진행된 두 번째 국면은 첫 번째 단계보다 더 급진적이었다. 이제 여성운동은 남성과 다른 여성의 근본적인 차이를 주장했고, 자연과의 특별한 친화성, 독특한 문화의 역사와 신화, 본질적인 여성성을 옹호했다. 그리고 페미니즘 미술가들은 추상처럼 남성에 연결된 모더니즘 형식에서 벗어나, 여성에 연결된 공예와 장식 같은 저평가된 형식을 내세우며, 적극적인 여성의 이미지를 추구했다. 70년대 중반에 진행된 세 번째 국면은 첫 번째 국면이 추구했던 평등과 두 번째 국면이 주장했던 분리에 회의적이었다. 이 여성운동은 가부장적 사회에 여성을 위치시키는 것을 여전히 비판했으나, 이런 질서가 쉽게 극복되지 못하리라는 사실 또한 깨달았다. 한편 페미니즘 미술가들은 남성과 분리된 여성만의 유토피아 이미지를 만드는 것에서 벗어나 고급예술과 대중문화 안에 심어진 여성의 이미지를 비판하기
▲ 에 이르렀다. '정치의 재현'에서 '재현의 정치'로 이동함에 따라, 미술관의 누드에서부터 잡지 모델에 이르기까지 여성의 이미지는 남성이 지닌 욕망과 공포의 기호 또는 징후로 다루어졌고, 여성이라는 범주는 자연생물학이나 '본질적인' 존재에 기반을 둔 것이 아니라 사회사 안에서 '구축된' 것으로 여겨지게 됐다.

이런 국면들이 엄격하게 차례로 나타난 것은 아니며, 서로 공존하고 갈등을 빚고 역행하기도 했다. 어떤 미술가들은 여성을 '본질적인' 것으로 여기고 또 어떤 미술가들은 '구축된' 것으로 여겼지만, 이런 대립이 절대적인 것은 아니었다. 결국 페미니즘 미술은 이름 없는 여성이 전개한 주변적 형식 및 유명한 남성이 독식하는 특권적 형식 같은 다른 미술과의 끝없는 대화 속에서 생산됐다. 따라서 페미니즘 미술은 모든 관람자와 모든 신체가 지각적으로나 심리적으로 동일하리

▲ 라는 미니멀리즘의 가정에 의혹을 제기했다. 또 시각성에 대한 비판을 다룰 때도 언어는 본질적으로 중립적이며 투명하고 합리적일 것이
● 라는 개념미술의 가정에 의혹을 제기했다. 이런 태도는 초기 신체미
■ 술, 퍼포먼스, 설치미술을 페미니즘 미술이 변형시킬 때도 마찬가지였다. 이 모든 미술들은 종종 "개인적인 것이 정치적인 것"이라는 페미니즘의 슬로건에 따라 개별화되고 정치화됐다.

정전에 도전하기

페미니즘 미술가의 첫 번째 과제는 작업하고 전시할 공간, "의식을 고양하고" 교육할 공간을 확보하는 일이었다. 이는 하나의 집단적 기획이었는데 이를 통해 미술가가 운영하는 갤러리의 건립이 추진됐다. 1972년 뉴욕에 만들어진 AIR(Artist in Residence)이 그 대표적 예다. 그러나 이런 기획과 관련된 중요한 성과는 남성이 통제하는 맨해튼의 미술계로부터 멀리 떨어진 곳에서 이루어졌다. 1971년 미리엄 샤피로(Miriam Schapiro, 1923~2015)와 주디 시카고(Judy Chicago, 1939~)는 발렌시아에 있는 캘리포니아 예술학교에서 페미니즘 미술 프로그램을 시작했다. 1972년 이들은 로스앤젤레스에 한시적인 전시 공간 '여성의 집(Womanhouse)'을 만들었고, 곧이어 추이나드 미술학교 부지였던 곳에 '여성의 건물(Woman's Building)'을 세웠다.(이곳은 1991년에 문을 닫았다.) 시카고에 따르면, 여성의 집은 "공동 작업, 개별 작업, 페미니즘 교육을 융합해 여성적인 주제를 숨김없이 다루는 기념비적인 작업을 일구어냈다." 이곳은 방들을 따라가며 여성이 가정에서 맡은 역할을 신랄하게 비판하는 불경스러운 극장이라고 할 수 있었다. 여성의 집에 들어가면 제일 먼저 '신부의 계단'이 나오는데, 층계 꼭대기에는 웨딩드레스를 입은 마네킹이 서 있다. '시트 벽장'에서 주부가 된 이 마네킹 신부는 시트가 놓인 선반 위에 말 그대로 몸이 절단된 채 놓여 있다. '육아실'은 여성의 다음 역할인 어머니에 관한 것인데, 성인에게 맞는 크기의 아기 침대와 장난감 말은 핵가족의 가사 구조가 모든 구성원, 특히 어머니를 유아 상태에 머무르게 한다는 것을 암시했다. 끝으로, '양육자의 부엌'과 '월경 욕실'에서 어머니이자 아내의 신체는 제멋대로 흐트러진다. 초현실주의적 환상이 페미니즘적으로 재편되는 부엌에서는 달걀이 유방으로 변해 벽과 천장을 뒤덮고, 욕실에서는 가짜 피를 빨아들인 탐폰들이 휴지통 밖으로 쏟아져 나와 있다.

여성의 집에서는 퍼포먼스도 페미니즘적인 비판으로 변모했다. 설치물 옆에서 페이스 와일딩(Faith Wilding, 1943~)을 비롯한 작가들이 '지속(duration)' 작품을 공연했는데, 이들은 입을 꾹 다문 채 흔히 여성에게 주어진 가사 노동인 마루 청소, 셔츠 다림질, 가만히 기다리기 등을 연기했다. 다른 퍼포먼스는 외상적인 사건을 다루었다. 여성의 집이 해체되고 몇 달 뒤에 시카고, 수잔 레이시(Suzanne Lacy), 샌드라 오겔(Sandra Orgel), 아비바 라마니(Aviva Ramani)는 서로 다른 액체가 담긴 욕조에 잠겨 있는 여성들을 다른 여성들이 붕대로 감는 퍼포먼스 「세정식」[1]을 벌였다. 벽에는 콩팥이 매달려 있고 강간을 증언하는 녹음
▲ 된 목소리가 공간을 채웠다. 여기서 과제 퍼포먼스와 제의 퍼포먼스는 서로 결합되어 "구속, 구타, 강간, 침수, 신체 불안, 생포"(시카고) 같은 극단적인 경험을 표현했다.

초기 페미니즘이 여성 신체의 권리를 주장할 때(예를 들면 낙태할 권리), 초기 페미니즘 미술은 여성의 이미지와 여성에 의한 이미지를 복권하기 위해 애썼다. 이로 인해 장식미술이나 실용 공예처럼 역사적으로 여성의 젠더로 인식되고 저평가된 형식들이 다시 평가받기 시작했다. 예컨대 샤피로는 콜라주를 페미니즘적으로 변형시킨 '페마주(femmage)'에서 다양한 바느질 기술을 이용했고, 페이스 링골드(Faith Ringgold, 1930~)도 아프리카계 미국인의 삶을 다룬 '이야기 퀼트(story quilts)'에서 콜라주를 변형시켰다.[2] 시카고는 도예와 바느질을 사용해 역사와 전설 속 여성들에 대한 기념비적 '페마주'인 「디너 파티」(1974~1979)[3]를 만들었다. 시카고의 이와 같은 "내 미술의 역사적 맥락에 대한 개인적 탐구"는 추상 형태가 꽃과 음부의 이미지로 변형된 '위대한 여인들(Great Ladies)'이라는 회화 연작과 함께 시작돼, 「디너 파티」에서 절정에 이르렀다. "역사 전반에 걸쳐 식사를 준비하고 식탁을 정돈해 온 여성의 관점으로 재해석한 최후의 만찬"은 여성을 '귀빈'의 자리에 놓았다. 세 개의 긴 탁자는 정삼각형 형태로 '문화유산의 마루(Heritage Floor)' 위에 설치됐는데, 이 '마루'는 999명의 여성의 이름을 새긴 2300개 이상의 도자기 타일로 이루어졌다. 이 무명

1 • 주디 시카고, 수잔 레이시, 샌드라 오겔, 아비바 라마니, 「세정식 Ablutions」, 1972년
공동 퍼포먼스, 캘리포니아 베니스

▲ 1962b, 1974

이론 저널

70년대에는 많은 비평 저널들이 쏟아져 나왔다. 이 시기에 비평 이론은 문화적 실천의 역동적인 한 부분이었으며 비평 저널에도 아방가르드가 존재했다. 독일의 《인터푼크티오넨(Interfunktionen)》, 프랑스의 《마쿨라(Macula)》, 영국의 《스크린(Screen)》, 미국의 《옥토버(October)》 등 당시 비평 이론은 전통 철학보다 더욱 정치적이었으며, 지적으로 더 엄격했고, 상호학제적이었다. 이들 저널은 서로 다른 분석 방법을 결합하는 경우도 있었고,(예를 들면 마르크스주의와 프로이트주의, 페미니즘과 영화 이론) 하나의 모델을 광범위한 연구에 활용하는 경우도 있었다.(언어의 구조를 미술, 건축, 영화의 연구에 활용) 루이 알튀세르, 자크 라캉, 미셸 푸코, 자크 데리다, 롤랑 바르트, 장-프랑수아 리오타르 등 50~60년대 프랑스에서 등장한 주요 사상가들은 이미 모더니즘 시인, 영화감독, 작가, 미술가들의 영향을 받았기 때문에, 시각예술에 '프랑스 이론'을 적용하는 것은 당연해 보였다.

비평 이론이 성행하게 된 배경에는, 첫째 미문(美文)을 중시하는 비평과 형식주의에 대한 불만이 있었다. 특히 기존 비평은 나름대로 '이론'의 영향을 받으며 새롭게 전개된 개념미술, 퍼포먼스, 제도 비판 미술을 파악하지 못했다. 둘째, 미술과 학계가 위에서 언급한 프랑스 사상가들을 포용했으며, 비평 쪽에서는 특히 페미니스트들이 쥘리아 크리스테바, 뤼스 이리가레, 미셸 몽트를레 등의 정신분석학에 관심을 가졌다. 셋째, 프랑크푸르트학파 소속으로 양차 대전 사이에 활동한 독일의 발터 벤야민과 테오도어 아도르노 등이 뒤늦게야 수용됐다. 넷째, 페미니즘 이론, 특히 관람자의 문제와 성욕의 구조에 관련된 이론이 강도 높게 정비됐다. 이렇게 전개된 네 가지 조건은 모두 새로운 비평 저널이라는 매개를 거쳤다.

아마 급진적인 미술 실천에 가장 깊이 관계했던 저널은 《인터푼크티오넨》이며, 《옥토버》와 《마쿨라》는 새로운 미술과 프랑스 이론을 선별적으로 다루었다. 《뉴 저먼 크리틱》은 미국에서 독일 비평을 주로 해석한 저널이었고, 영국의 《엠/에프(m/f)》와 미국의 《카메라 옵스큐라(Camera Obscura)》, 《디퍼런시즈(Differences)》는 페미니즘 이론에 몰두했다. 그리고 《헤러시스(Heresies)》는 페미니즘 미술에 주목했다. 《블록(Block)》, 《웨지(Wedge)》, 《워드 앤드 이미지(Word and Image)》, 《아트 히스토리(Art History)》 등은 새로운 미술 및 부상하고 있는 '새로운 예술사회사'를 다루었다. 《크리티컬 인콰이어리(Critical Inquiry)》와 《리프리젠테이션스(Representations)》는 이런 다양한 현상들이 학계에서 분화되는 과정에 주목했다. 초창기 저널 가운데 가장 활동적이었던 것은 《스크린》일 것이다. 마르크스주의를 표방하는 신좌파, 정치 참여적인 문화 연구, 이른 시기에 진행된 브레히트, 벤야민, 바르트, 알튀세르, 라캉 같은 다양한 사상가들에 대한 번역, 페미니즘의 방식으로 독해된 영화, 대중문화, 정신분석학 등, 열거된 이 모든 것들이 바로 이 영국 잡지를 통해 비평적인 대화를 시작했기 때문이다.

2 • 페이스 링골드, 「할렘의 메아리 Echoes of Harlem」, 1980년
캔버스에 아크릴, 염색, 채색하고 조각낸 직물, 243.8×213.4cm

의 여성들이 식사에 초대받은 저명한 여성들을 '떠받치고' 있으며, 식탁은 세심하게 채색된 접시, 식탁보, 술잔, 은제 식기, 냅킨과 함께 정돈돼 있다. 첫 번째 식탁은 고대 선사시대 모계사회의 여성을 찬양하며, 두 번째 식탁은 기독교 태동기에서 종교개혁까지의 여성을, 세 번째 식탁은 17세기부터 20세기까지의 여성을 찬미한다. 시카고의 말에 따르면 「디너 파티」는 "우리를 서구 문명의 여행으로 인도하는데, 이 여행은 우리가 주요 이정표라고 배워 온 것들을 그냥 건너뛰는 여행"이다. 정전에 대한 이런 도전은 페미니즘 미술사학자들도 제기한 문제였다. 린다 노클린은 여성이 이제까지 배제돼 온 것에 대한 첫 번째 논문 「왜 위대한 여성 미술가들은 없는가?」(1971)를 썼고, 로지카 파커와 그리젤다 폴록은 이 주제에 관한 첫 번째 책 『여성, 미술, 이데올로기』(*Old Mistresses: Women, Art, and Ideology*)(1981)를 냈다. 또한 다양한 방향을 지닌 페미니즘 비평은 북아메리카의 《페미니스트 아트 저널(*Feminist Art Journal*)》과 《헤러시스》, 영국의 《스페어 리브(*Spare Rib*)》와 《엠/에프》 같은 새로운 저널의 지원을 받았다.

새로운 욕망의 언어

「디너 파티」는 미국 페미니즘 미술의 두 번째 국면을 대표하는 작업으로 여성을 연상시키는 미술과 공예를 재평가하고 페미니즘 역사의 잃어버린 인물들을 복원하기 위해 노력했다. 또한 여성적 관점의 문화사를 전개했을 뿐만 아니라 여성과 신체를 축제를 통해 연결시켰다. 이 시기에 다른 페미니즘 미술가들은 보다 고뇌에 찬 모습의 여성

을 구현하고 있었다. 긴 두루마리 작업 「아르토 사본」[4]에서 낸시 스페로(Nancy Spero, 1926~2009)는 프랑스의 작가이자 '잔혹극'의 창시자인 앙토냉 아르토(Antonin Artaud, 1896~1948)의 폭력적인 진술들을 "내가 그렸던 이미지들, 잘려 나간 머리, 남성이나 여성이나 양성의 뻣뻣한 형상에 돋아난 발칙한 남근 같은 혀, 구속복을 입은 희생자, 신화와 연금술에서 참조한 것들 등등"과 섞었다. 그리고 애나 멘디에타(Ana Mendieta, 1948~1985)는 70년대 연작 「실루에타」[5]에서 자신의 모습을 여러 풍경 속에 삽입해 여성 신체와 모성적 자연을 연결시켰다. 이것은 기쁨에 찬 회합 같기도 하고, 죽음에 대한 포옹 같기도 하며, 둘 다인 것 같기도 하다. 따라서 페미니즘 미술의 두 번째 국면을 지배한 것은 여성과 신체의 동일시, 여성과 자연의 동일시였다.

아마도 가부장제에 맞선 페미니즘의 연대를 위해서는 이런 동일시가 필요했을지도 모른다. 그러나 곧이어 이런 동일시는 여성을 자연으로 환원하는 것으로 여겨졌고, 페미니즘이 사회 안에 여성을 재위치시키는 데 방해가 되는 '본질주의적인' 것으로 여겨졌다. 또한 대중문화의 상투적인 성차별에 맞서, 어떤 페미니스트들은 미술에서 여성의 재현을 중지할 것을 주장한 반면, 어떤 페미니스트들은 여성의 욕망과 성차의 붕괴를 드러낼 다른 방법들을 모색했다. 이런 탐구는 북아메리카보다는 영국에서 더욱 진전됐다. 물론 영국의 초기 페미니스트들은 경제적 불평등에 초점을 맞췄으며, 이런 예는 1975년 런던에서 케이 헌트(Kay Hunt), 마거릿 해리슨(Margaret Harrison), 메리 켈리가 시작한 정보 프로젝트 '여성과 노동: 산업의 노동 분업에 관한 기록'에서 볼 수 있다. 그리고 미술가들은 우선 자율적인 공간을 모색했는데, 여성의 집과 유사한 곳으로 1975년 런던에 설립한 '여성의 장소(A Woman's Place)'가 있다. 그러나 영국의 페미니즘은 북아메리카의 페미니즘보다 사회주의 정치와 정신분석학 이론에 더 가까웠다. 사실, 영국의 페미니즘 논쟁은 프로이트, 자크 라캉, 그리고 뤼스 이리가레(Luce Irigaray)와 미셸 몽트를레(Michèle Montrelay) 같은 프랑스 페미니즘 분석가들이 이끌었다. 물론 정신분석학과 페미니즘의 관계는 양가적일 수밖에 없다. 프로이트에게 여성성은 수동성을 뜻하며, 라캉에게는 '거세'나 '결핍'을 의미하기 때문이다. 그러나 정신분석학은 처음엔 영국에서, 그 다음엔 다른 곳에서도 여성의 위치에 관한 비판적인 통찰을 페미니스트에게 제공했다. 이때 여성의 위치란 무의식과 상징적 질서 안에서의 위치, 고급미술 안에서의 위치, 일상생활 안에서의 위치를 모두 아우른다.

정신분석학을 사용해 문화 비판의 용도로 개척한 페미니즘 논문은 영화감독이자 비평가인 로라 멀비(Laura Mulvey, 1941~)가 쓴 「시각적 쾌락과 서사 영화(Visual Pleasure and Narrative Cinema)」(1975)였다. 멀비는 동료 피터 월렌(Peter Wollen, 1938~)과 「스핑크스의 수수께끼(Riddles of the Sphinx)」(1976) 같은 페미니즘 영화를 만들기도 했다. 멀비는 위의 글에서 세 번째 국면을 맞은 페미니즘 미술의 두 주요 관심사를 뚜렷이 제시했다. 그것은 대중문화(멀비의 경우엔 고전 할리우드 영화) 안에 여성을 구축하는 일과 정신분석학 안에 여성을 구축하는 일이다. 영국의 메리 켈리(Mary Kelly, 1941~) 같은 미술가들이 이미 두 번째 주제에 착

3 • 주디 시카고, 「디너 파티 The Dinner Party」, 1974~1979년
혼합매체 설치, 121.9×106.7×7.6cm

4 • 낸시 스페로, 「아르토 사본 VI Codex Artaud VI」(부분), 1971년
종이에 타자, 채색된 콜라주, 52.1×316.2cm

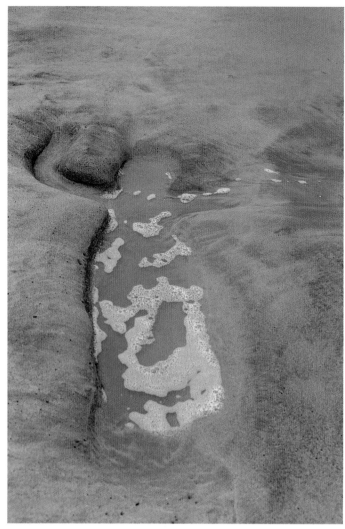

5 • 애나 멘디에타, 「무제 Untitled」, '실루에타 Silueta' 연작 중에서, 1976년
해변에 적색 안료, 멕시코

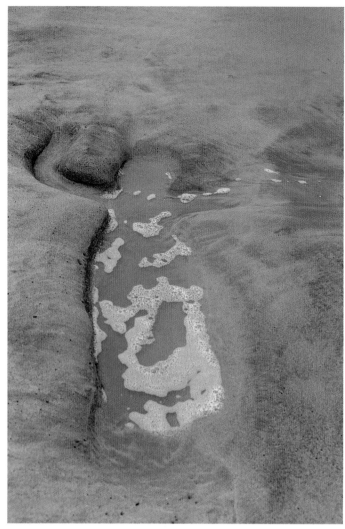

메리 켈리는 1973~1979년에 「산후 기록」[6]의 첫 번째 부분을 거의 마무리했다. 이 작품은 「디너 파티」와 거의 동시대에 이루어졌지만 페미니즘의 세 번째 국면을 대표한다. 여기서 켈리는 정신분석학적 사례 연구와 민족지학적 현장 기록 사이에 존재하는 미술 프로젝트의 모델을 발전시켰다. 전체 135개를 포함해 여섯 부분으로 이루어진 「산후 기록」은 다양한 종류의 이미지와 글을 두 개의 서사 안에 섞어 놓는다. 이 작업은 한편으로는 켈리의 아들이 가족, 언어, 학교, 사회로 진입하는 과정을, 다른 한편으로는 그런 제도들에 의해 아이를 '상실'해 가는 켈리의 반응을 기록한 것이다. 이를 통해 켈리는 "여성적 물신숭배의 가능성", 특히 어머니의 물신숭배의 가능성에 대해 탐구한다. 프로이트에게 물신이란 잃어버린 것처럼 보이는 성애적 대상을 대체하는 물건이다. 어머니에겐 성장한 아이가 잃어버린 대상인데, 켈리는 이 상실에 초점에 맞춰 아이가 남긴 것들, 기저귀, 유아복, 처음 휘갈긴 낙서, 처음 쓴 글자 등을 어머니의 물신, "(어머니의) 욕망의 표식"으로 제시한다. 동시에 켈리는 이런 흔적 옆에 일화나 이론적 내용을 담은 메모를 놓았다. 이 메모들은 아이와 어머니에 대한 정신분석학적인 설명을 반박하기도 하고 확증하기도 한다. 이 작업의 결과물은 젖을 떼고, 말을 시작하고, 학교에 다니고, 글을 쓰는 등의 "일상생활의 고고학"이며, 또한 "여성에 대한 상징적 질서의 난점"을 다루는 서사이기도 하다.

나중에 켈리는 이런 맥락에서 특히 중요한 프로젝트들을 완성했다. 「중간기」(Interim)(1985~1989)는 여성의 중년기를 하나의 중간기, 즉 성애의 대상이자 어머니로서 소임이 끝나고 문화적 표상도 상실한 어두운 시기로 간주한다. 그리고 「조국에 영광(Gloria Patriae)」(1992)은 특히 1991년 걸프전에서 드러났던 군인 남성의 병리 현상을 파고든다. 이 두 프로젝트는 심리적 삶에 관한 이론적 연구를 사회 변화에 대한 정치적 요구와 결합했는데, 이런 시도는 로널드 레이건과 마거릿 대처 및 그 직속 인사들이 통치하던 반동적인 시기에 이루어졌다. 어쨌든 페미니즘 미술은 동시대미술을 변형시켰다. 이는 켈리가 주장한 것처럼 "신체의 현상학적 현전을 성적 차이의 이미지로 변형함으로써, 대상에 관한 질문을 확장해 대상이 존재하기 위한 주체의 조건을 포함함으로써, 정치적 의지를 개개인의 책임으로 돌림으로써, 제도 비판을 권위에 대한 질문으로 옮김으로써" 이루어졌다. HF

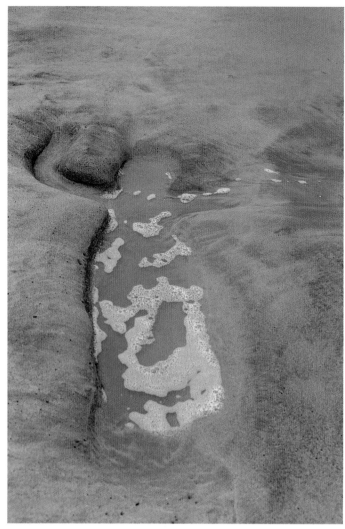

수한 반면, 미국의 바버라 크루거, 신디 셔먼, 실비아 콜보우스키(Silvia Kolbowski, 1953~) 같은 미술가들은 곧 첫 번째 주제로 선회했다. 멀비에 따르면, 대중문화의 시각적 쾌락은 전혀 '대중적'이지 않으며, 이성애자 남성의 정신 구조에 맞추어 그가 여성 이미지를 성애의 대상으로 향유할 수 있도록 디자인돼 있다. 따라서 가부장 문화는 "이미지로서의 여성"과 "시선의 보유자로서의 남성"을 상정한다. 멀비는 또한 "새로운 욕망의 언어"를 위해 이런 남성 우월주의적인 쾌락을 파괴할 것을 주장했다. 이런 인식(가부장적 문화는 고급문화든 통속문화든 "남성의 시선"을 중심으로 구조화된다는 인식)은 미술과 비평 분야의 페미니즘적 작업에 힘을 실어 주었다. 그러나 여기에는 몇 가지 맹점도 있다. 남성적 시선, 여성적 시선, 이성애자의 시선, 게이의 시선, 백인의 시선, 흑인의 시선 등을 과연 엄격하게 구분할 수 있을까? 이와 같은 주장은 정체성을 해방하기보다는 오히려 고정시킬 수 있다. 그럼에도 본질적 여성성에 대한 주장과 마찬가지로 남성적 시선이라는 개념은 전략상 필요했다. 곧이어 그 개념의 본질주의가 빅터 버긴 같은 남성 미술가에 의해 다각적으로 전개됐다. 버긴은 남성적 시선의 구축, 더 나아가 남성성 일반의 구축에 대해서도 탐색했다.

더 읽을거리

Judy Chicago, *Beyond the Flower: The Autobiography of a Feminist Artist* (New York: Viking, 1996)
Joanna Frueh, Cassandra L. Langer, and Arlene Raven (eds), *New Feminist Art Criticism: Art, Identity, Action* (New York: HarperCollins, 1994)
Mary Kelly, *Imaging Desire* (Cambridge, Mass.: MIT Press, 1997)
Lucy R. Lippard, *The Pink Glass Swan: Selected Essays in Feminist Art* (New York: New Press, 1995)
Linda Nochlin, *Women, Art and Power: And Other Essays* (New York: Harper & Row, 1988; and London: Thames & Hudson, 1989)
Roszika Parker and Griselda Pollock, *Framing Feminism: Art and the Women's Movement 1970–85* (London: Pandora, 1987)
Griselda Pollock, *Vision and Difference: Femininity, Feminism, and Histories of Art* (New York: Routledge, 1988)
Catherine de Zegher (ed.), *Inside the Visible: An Elliptical Traverse of 20th–Century Art* (Cambridge, Mass.: MIT Press, 1994)

▲ 서론 1, 1977a, 1993a ● 1977b, 1987, 1993c ■ 1984a ▲ 1992 ● 1931a ■ 2009c

6 • 메리 켈리, 「산후 기록: 자료 VI, 미리 쓴 알파벳, 각명과 일기 Post–Partum Document: Documentation VI, Pre–Writing Alphabet, Exergue and Diary」(부분), 1978년
방풍 유리 조각, 흰 카드, 수지, 점판암, 자료VI의 열다섯 점 중 하나, 20×25.5cm

1975ᵇ

일리야 카바코프가 모스크바 개념주의의 기념비적 작업인 「열 개의 캐릭터」 앨범 연작을 완성한다.

소비에트 예술가 일리야 카바코프(Ilya Kabakov, 1933~)는 1972년에서 1975년 사이에 「열 개의 캐릭터(Ten Characters)」라는 앨범들을 만들었다. 제목에서 알 수 있듯이 여러 페이지로 구성된 이 열 권의 총서는 각각 '날아가는 코마로프(Flying Komarov)'나 '고뇌하는 수리코프(Agonizing Surikov)'와 같은 어떤 허구의 인물에 초점을 맞추고 있다. 각 페이지에는 손글씨로 쓴 본문과 어린이책에서 볼 법한 예쁜 그림 양식으로 묘사된 장면들이 담겨 있다. 사실 카바코프의 합법적인 직업은 어린이책 일러스트레이터였다. 소비에트에는 공개적인 미술 시장이 없었다. 따라서 카바코프의 독립 작업은 인가받지 못한 다양한 형식 혹은 양식의 미술 작품들과 마찬가지로 비공식 미술계에 속했고, 국립미술관이나 갤러리에 접근할 수 없었으며, 소비에트 내에서는 어떤 상업적 가능성도 없었다. 비공식 예술가들의 활동이 명백한 불법은 아니었으나, 언제 어떤 식으로 탄압을 받을지 알 수 없는 일이었다. 또한 비공식 예술가들이 반드시 스스로를 반체제 인사로 여긴 것은 아니었지만, 카바코프와 그의 동료들은 소비에트 공공 담론의 부조리와 소외를 자신의 예술 주제로 삼았다. 일반 대중에게 작업을 공개할 수 없는 상황에서, 이 예술가들은 서로의 작업에 대한 주요 관객이 돼 주었고, 소규모 모임이나 관련 협회를 결성했다. 카바코프와 관련된 이 운동은 '모스크바 개념주의'로 알려지게 됐다. 카바코프의 작업은 비공식 미술이었지만, 동료이자 친구인 에리크 불라토프(Erik Bulatov, 1933~)와 마찬가지로 어린이책 일러스트레이터로 일한 덕분에 독립적으로 실천해 나갈 경제적 여건을 마련할 수 있었다.

카바코프의 「열 개의 캐릭터」 앨범에 나오는 몇몇 이야기에는 동화 같은 특징도 있지만, 동화 특유의 정형화된 플롯이나 깔끔한 결말과는 극적으로 다른 이야기 구조를 보여 준다. 미술사학자 매튜 제시 잭슨(Matthew Jesse Jackson)은 그의 주요 저서 『실험 집단: 일리야 카바코프와 모스크바 개념주의, 소비에트 아방가르드(The Experimental Group: Ilya Kabakov, Moscow Conceptualism, Soviet Avant-Gardes)』에서 카바코프 앨범들의 구조를 다음과 같이 요약했다. "각 앨범이 하나의 '캐릭터'를 다루고는 있지만 …… 카바코프는 정작 그 인물에 관한 묘사를 하지 않는다. 그 대신 각 앨범은 엄격한 공식에 따라 진행된다. 먼저 표제지가 나오고, 그 다음에는 해당 캐릭터에게서 인용한 말이 나온다. 그러고는 '실제' 문헌에서 따온 두 개의 인용구가 이어진다. ……

이러한 서문에 이어, 관람자는 이 작품의 대부분을 구성하고 있는 '스토리보드'와 만나게 된다. 마트료슈카(여러 겹으로 작은 인형을 품고 있는 러시아 목각 인형)처럼 각 시퀀스마다 캐릭터 각각의 '앨범' 안에 계속해서 다른 앨범이 나타난다." 그렇게 각각의 앨범은 하나의 캐릭터를 거론한 다음 더 이상 그 캐릭터를 설명하지 않는다. 카바코프는 캐릭터에 안정된 정체성을 부여하는 대신에, 마트료슈카처럼 속이 텅 빈 중심이 계속해서 차례로 나타나는 무한한 층의 이미지와 텍스트로 캐릭터를 둘러싼다.

빈 굴 속으로

'빈 굴(void)'이라는 문제는, 안전한 은신처 너머의 거대한 공허를 두려워하는 '벽장에 들어앉은 프리마코프'와 같은 캐릭터는 물론 개방된 공간에 뛰어드는 위험을 감수하는 다른 캐릭터들뿐만 아니라 이 앨범들의 구성 방식을 이해하는 핵심 열쇠다. 「벽장에 들어앉은 프리마코프」 앨범에서 두 번째 페이지는 표제 인물의 말을 인용해 다음과 같이 선언한다. "나는 아이였을 때 반 년 동안 벽장에 들어앉아 있었다. 거기서는 아무도 나를 방해하지 못했고, 벽을 통해 들려오는 소리로 방에서 무슨 일이 벌어지고 있는지 상상할 수 있었다. 나는 거기 들어앉은 채, 내가 벽장 밖으로 날아가 도시 위로, 전 세계 위로 날아올라 하늘로 사라져 버리는 상상을 했다."[1a] 이 페이지에 이어 다음 두 페이지에는 널리 읽히고 번역된 소비에트 모험 소설인, 베니아민 카베린(Veniamin Kaverin, 1902~1989)의 『두 선장(Two Captains)』(1939~1944)에서 따온 인용문이 나온다.[1b, 1c] 그 뒤로 여덟 페이지에 걸쳐 오직 검은 배경만 이어지고 '벽장에 들어앉은' 프리마코프에겐 보이지 않는 바깥 상황에 관한 설명이, 예컨대 "아버지가 일터에서 귀가했다."거나 "올가가 숙제를 하고 있다."는 식으로 페이지 오른쪽 아래 상자에 나타난다.[2a] 끝에 가서는 설명과 프리마코프 자신의 '앨범' 다음에 이어지는 두 페이지에서 벽장문이 열리는 것을 나타낸다. 먼저 빼꼼 열린 문틈으로 보이는 장면이 나오고, 다음 페이지에는 저 너머로 방 전체가 나타난다.[2b, 2c] 이와 같은 유사영화적 장치를 비롯해 잭슨이 열거한 다양한 묘사적·문학적·철학적 이탈 수단을 통해, 앨범들은 어떤 캐릭터를 거론하고는 곧 그 인물로부터 빠져나간다. 마치 빈 굴처럼 그 인물들은 실체론적 근거가 없다. 카바코프는

1a-c • 일리야 카바코프, 「벽장에 들어앉은 프리마코프 Sitting-in-the-Closet Primakov」(부분), 1970~1972년

총 47쪽, 손으로 만든 상자에 들어 있는 회색 마분지에 풀로 붙인 종이 드로잉, 각 51.5×35cm(드로잉 크기)

2a-c • 일리야 카바코프, 「벽장에 들어앉은 프리마코프」(부분), 1970~1972년
총 47쪽, 손으로 만든 상자에 들어 있는 회색 마분지에 풀로 붙인 종이 드로잉,
각 51.5×35cm(드로잉 크기)

이러한 빈 굴을 소비에트 국가의 이미지로 사용한다. 그의 글 「'빈 굴'이라는 주제에 관하여(On the Subject of 'The Void')」에서 카바코프는 소비에트 체제에서 소외된 개인들에 관해 이야기한다. 그들은 벽장으로 들어간 프리마코프처럼 "구덩이를 파고 은신한다." 카바코프는 주장하기를, 심지어 대도시에서조차 겉보기에는 엄청난 군중일지 모르지만 그들은 단지 "하나의 구덩이에서 다른 구덩이로 달려가는 수천 명의 사람"일 뿐이다. 개방적이고 발전된 시민 사회가 부재한 이곳에서 사생활이란 쪼그려 앉거나 숨거나 **구덩이를 파는** 것으로 이해된다. 카바코프가 제시한 캐릭터에 따르면, 프리마코프가 벽장에서 나가기를 두려워하는 것은 놀랄 일도 아니다. 카바코프에게 국가 체제란 이러한 방어적인 은신처들 사이에 존재하는 것이며, "빈 굴의 전형이자 빈 굴과 뒤섞여 빈 굴을 표현하는 모든 것"이다. 카바코프가 이러한 정부 개념을 바람에 비유하면서 예측 불가능한 날씨처럼 끔찍할 수 있다고 설명한 것은 기억할 만하다. "국가 체제는 갑자기 아무 데서나 불어오는 엄청난 돌풍처럼 종잡을 수 없다. 끝없이 거센 압박과 우레 같은 돌풍, 무시무시한 소리가 은신처 바로 앞까지 전해지며 그곳에 은신한 이들의 마음에 공포를 불러일으키고 그들을 영원한 두려움에 떨게 만든다." 여기서 소비에트 국가는 자의적이고 전능한 것으로 받아들여진다. 따라서 카바코프는 빈 굴을 수동적인 공허가 아니라 오히려 "자연의 활동이나 인간의 적극적인 활동 혹은 천지신명의 조화"에 필적하는 강력하고 적극적인 힘으로 이해했음을 예증한다.

소비에트 시절 카바코프의 예술은 소비에트 국가 행동의 예측 불가능성을 상징하는 '빈 굴'과 「벽장에 들어앉은 프리마코프」 앨범에서 프리마코프의 벽장이 나타내는 밀실 공포증적 은밀함의 장소인 은신처 사이의 동요를 표현했다. 빅토르 투피친(Victor Tupitsyn)은 이러한 공간적 변증법을 소비에트 집단주택(여러 가구가 주방과 욕실을 공유하는 주거 형태)에 비유했다. 투피친은 그의 저서 『박물관학적 무의식(The Museological Unconscious)』에서 이렇게 기술하고 있다. "이런 오웰적 주거 형태(집단주택)에 내재한 좌절감은 …… 집단적인 인테리어와 이상적인 파사드가 대비되고, 붐비는 아파트와 집단을 초월한 공간의 신화가 대비되면서 더욱 악화된다." 집단적인 인테리어와 이상적인 파사드 사이의 근본적인 대비로 인해 (이는 '빈 굴'과 '은신처'에 관한 카바코프의 변증법과 아주 흡사하다.) 투피친은 카바코프가 주도적으로 가담했던 이 운동을 "모스크바 집단 개념주의"라고 이름을 붙였다. 이러한 점에서 1974~1975년부터 카바코프가 자신의 앨범을 **상연**하기 위해 그런 은밀함을 유도했음은 주목할 만하다. 이 시기에 카바코프는 여섯에서 열다섯 명 정도의 소규모 집단을 대상으로 이 작품들을 '공연'하기 시작했고, 마치 소비에트의 삶을 다룬 동화를 들려주는 것처럼 각 페이지를 차례로 읽었다. 잭슨이 진술한 바와 같이 이러한 라이브 내레이션은, 보리스 그로이스(Boris Groys, 1947~)에 따르면 대개 한 시간 정도 지속되곤 했고 더 길어지기도 했다는데, 이는 공식적인 미술 제도에 대한 접근이 차단된 상황에서 카바코프가 자기 작품을 위해 은밀한 대중을 만들어 내는 하나의 방편이었다. 이러한 방식의 비공식 미술이 이뤄지려면 그 나름의 **은신처**가 필요했던 것이다.

3 • 에리크 불라토프, 「수평선 Horizon」, 1971~1972년
캔버스에 유채, 140×180cm

텅 빈 공식 담론에 대항하여

이제 모스크바 개념주의에 관해 일반적인 용어로 한마디 해야겠다. 예카테리나 보브린스카야(Ekaterina Bobrinskaya)는 2008년에 열린 중요한 전시 〈총체적 계몽: 모스크바의 개념미술 1960~1990(Total Enlightenment: Conceptual Art in Moscow 1960~1990)〉의 도록에 기고한 글에서 다음과 같이 주장했다. 모스크바 개념주의는 다양하고 광범위한 예술적 실천을 망라한다. 이중에는 카바코프의 앨범처럼 서사적이고 우의적인 작품들도 있고, 에리크 불라토프나 2인조로 활동하는 비탈리 코마르(Vitaly Komar, 1943~)와 알렉산드르 멜라미드(Aleksandr ▲ Melamid, 1945~)처럼 소비에트 사회주의 리얼리즘 양식이라는 공식적인 전통을 직접적으로 언급하고 기록한 회화 작품들도 있다. 또한 모스크바 외곽 황무지에서 컬렉티브 액션(Collective Actions) 그룹이 조직한 철저하게 절제된 "도시 밖으로의 여행"도 있다. 1960년대 말 카바코프의 작업과 함께 등장해서 이른바 모스크바 개념주의라고 알려진 이 운동은 1970년대 중반까지 소비에트의 비공식 미술계에서 중요한 흐름이 됐다. 1970년대 말에는 컬렉티브 액션 그룹이 퍼포먼스 작업으로 이동하긴 했지만, 이 세 가지 선구적 전략의 주제와 과정에 호응한 개인 및 집단의 후속 프로젝트들이 나타나 독립적인 실험과 대화를 치열하게 나누는 공동체에 가담했다. 모스크바 개념주의는 소비에트의 삶과 이념을 일종의 '담론'(또는 제도적·이념적 태도와 신념)으로 강조했기 때문에, 소비에트 연방이 붕괴할 때까지 계속해서 중요한, 심지어 급박한 실천으로 남아 있었다. 모스크바 개념주의의 초창기 주요 비평가이자 〈총체적 계몽〉전을 기획한 보리스 그로이스는 전시 도록 기고문에 이렇게 썼다. "무엇이 예술인가에 관한 공식 담론이 소비에트 문화의 모든 영역을 결정짓는 역할을 했다. 모스크바 개념주의의 주요한 작업 방식(modus operandi)은 개인적이고 반어적이고

세속적인 방법으로 이러한 공식 담론을 활용하고 변경하고 분석하는 것이었다."

여기서 그로이스는 모스크바 개념주의가 영미 전통의 개념미술
▲ 과 어떻게 다른지 핵심을 간파하고 있다. 영미 개념미술은 벤자민 H. D. 부클로가 관료적·기술적 언어와 관련된 행정의 미학(aesthetic of administration)이라고 한 것에 초점을 두고 있다. 이를 테면 조지프 코수스의 사전적 정의나 아트 앤드 랭귀지 그룹이 채택한 분류 및 색인
● 절차 혹은 한네 다르보펜과 한스 하케 등 다양한 예술가들이 실천한 문서화 및 조사 전략 등을 들 수 있을 것이다. 이러한 서구 전통은 비
■ 평가 루시 리파드가 예술 오브제의 비물질화라고 한 것과도 밀접한 연관이 있다. 회화나 조각과 같은 '전통적인' 매체로 된 작품들이, 로렌스 와이너의 작업에서처럼 어떤 행동을 촉구할 수도 있고 아닐 수
◆ 도 있는 언어적 제안들로 대체되기도 하고, 에이드리언 파이퍼의 퍼포먼스처럼 일시적인 행동을 경험하고 기록하는 데서 예술의 비물질화는 뚜렷하게 나타난다. 지금까지 본 바와 같이 그로이스도 다른 비평가들과 마찬가지로 모스크바 개념주의자들이 정부 행정 및 기업 경영에서 드러나는 관료주의적 담론의 기술적 특징보다는 소비에트 이데올로기의 '공공' 언어에 반응했다고 주장했다. 이는 우리가 이미 살펴봤듯이 모스크바에서 전혀 다른 종류의 개념주의 전략으로 이어졌다. 예컨대 카바코프의 앨범에 삽입된 서사와 애매모호한 캐릭터 묘사는 영미 개념주의 예술가들의 유형학적·사회과학적 방식과 극적으로 구별된다. 영미 개념주의 예술가들은 정의를 내리거나 분류하거나 편집하는 일련의 '중립적인' 절차를 선호하고 스토리텔링을 피하는 경향을 보였다. 그러나 카바코프는 (허구의 소비에트 '동화'를 통해) 앨범 속의 다양한 '목소리들'과 아동 교육학을 결합했고, 참회에서 분석에 이르기까지 다양한 그 목소리들의 중심에는 하나의 빈 굴로 '비물질

▲ 1934a

4 · 비탈리 코마르와 알렉산드르 멜라미드, 「2인 자화상 Double Self-Portrait」, 1973년
캔버스에 유채, 지름 91.4cm

'화된' 소비에트 국가 이미지가 있다. 그렇게 카바코프는 소비에트 권력의 지배 언어를 깨부수는데, 이는 서구 개념주의 예술가들이 관료주의 권력의 지배 언어를 깨부쉈던 것과 마찬가지라 하겠다.

카바코프가 소비에트의 삶을 다룬 톡톡 튀는 동화를 지어냄으로써 소비에트의 공식 담론을 분석했던 반면, 불라토프나 코마르와 멜라미드는 사회주의 리얼리즘의 역사를 언급함으로써 더욱 직접적인 형식으로 접근했다. 사회주의 리얼리즘은 1930년대 중반 이래 소비에트 연방이 인정한 공식 미술이었다. 불라토프의 잘 알려진 회화 작품들 중에는 「수평선」(1971~1972)[3]이 있다. 이 작품에서는 저 멀리 해변에서 해수욕하는 사람들도 보이지만, 그보다 더 눈에 들어오는 것은 화면 왼쪽 전경에 옷을 잘 차려입고 모래사장으로 걸어가는 다섯 명의 인물이다. 이들은 관람자로부터 등을 돌리고 있지만 짐작건대 바다를 바라보고 있다. 예브게니 바라바노프(Yevgeny Barabanov)는 불라

토프의 카탈로그 레조네에 쓴 글에서, 불라토프가 발틱 해변에 위치한 리조트에서 본 엽서에서 이 인물들을 차용했다고 한 말을 인용했다. 불라토프의 말을 옮기자면, "그 그림에 필요한 '정확한' 소비에트' 사람들을 이 앞에서 알아차릴 수 있었던 것은 행운이었다." 이 '정확한' 소비에트 사람들은 마치 (사회주의 리얼리즘 수사학의 주요한 비유적 표현인) ▲ 밝은 미래를 향해 들어가는 것처럼 물을 향해 걸어가고 있지만, 그들의 시야는 가로막혀 있다. 수평선이 있어야 할, 캔버스의 중간 지점이기도 한 그곳에 불라토프는 두 개의 금색 줄무늬가 들어간 넓적한 붉은 띠를 수평으로 그려 놓았다. 이로써 관람자는 미래를 확신하며 걸어가는 소비에트 사람들과 마찬가지로 머릿속으로 풍경을 상상하지 못하도록 차단된다. 붉은색과 금색으로 된 이 띠는 소비에트 국가가 수여하는 최고 훈장인 레닌 훈장의 리본을 나타내므로, 이 띠가 시각적 장애물 역할을 하는 것은 정치적 역설이 된다. 즉 소비에트의

▲ 1934a

공인된 이념적 목표를 좀먹는 것은 다름 아닌 소비에트 문화 자체의 관료주의적 허례허식(그리고 잘 알려진 대로 경화성 폐색)이다. 불라토프의 회화 작품들은 대개 어떤 물리적 공간으로 들어가고자 하는 우리의 욕망과, 그 욕망을 가로막고 금지하는 다양한 시각적 장치 사이에 강력한 밀고 당김을 만들어 낸다. 보통 이러한 시각적 장치로 러시아 절 ▲ 대주의와 이후의 구축주의를 연상시키는 방식으로 배열된 선홍색 기하학적 요소를 사용한다. 예컨대 「위험(Danger)」(1972~1973) 같은 작품에서 불라토프는 텍스트를 사용해 그런 효과를 거뒀다. 시골 소풍 장면의 목가적인 이미지에 철도 현수막에서 가져온 간결하고 효과적인 경고문('위험')을 네 번에 걸쳐 반복함으로써 사각 형태의 내부 프레임을 만들었다.

불라토프가 일상의 공간에서 위험을 암시한 것은 카바코프가 소비에트 국가를 하나의 빈 굴로 설명하면서 국가 권력이 마치 날씨처럼 예측 불가능하고 도처에 영향력을 미친다고 한 것을 떠올리게 한다. 불라토프의 그림에서 소풍객들은 자신을 에워싼 선홍색 글자 형태의 위협을 의식하지 못하고 있다. 이 선홍색 글자들은 마치 영화 크레디트처럼 소풍객들의 공간을 향해 빨려 들어가는 듯이 보이도록 기하학적으로 정렬돼 있다. 이러한 시각적 중첩은 관람자의 시선이 저 너머의 매력적인 목가적 풍경에 닿지 못하게 차단함으로써 국가 개입에 관한 시각적 알레고리를 형성한다. 코마르와 멜라미드의 초기 회화 작품들은 카바코프의 앨범들과는 다른 차원, 즉 소비에트의 전형적인 내레이션과 성격 묘사를 증폭시킨다. 예컨대 1973년작 「2인 자화상」[4]에서 코마르와 멜라미드는 그들 자신을 모자이크 형식으로 그려 넣음으로써 모스크바의 지하철 내부 장식을 상기시켰다.(또한 비잔틴 교회 장식을 연상시킴으로써 러시아 정교회 전통을 암시하기도 했다.) 그러나 무엇보다 중요한 것은 「2인 자화상」의 구성이 소비에트 시각 문화에서 2인 자화상의 또 다른 두 인물, 즉 블라디미르 레닌과 이오시프 스탈린이라는 신화적 지도자를 흉내 내고 있다는 점이다. 이와 같은 작품에서 코마르와 멜라미드는 소비에트 시민의 책무가 기존의 유형을 장악하는 것임을 내비친다. 또한 그렇게 함으로써 풍자적 비평 형식임을 손쉽게 알아볼 수 있는 제스처를 통해 소비에트 국가의 영웅들을 지상으로 끌어내린 것이다. 전반적으로 그들의 작업이 소비에트에서도, 1978년 이스라엘을 경유해 미국으로 망명한 후에도, 모두 소비에트의 '이념적 키치'를 그리워하는 역설적인 노스탤지어를 형성한다는 점은 널리 인정되는 사실이다. 이러한 이유로 코마르와 멜라미드는 모스크바 개념주의와 밀접한 관련이 있을 뿐 아니라, 이와 관련된 경 ● 향인 소츠 아트(Sots Art)와도 연결된다. 소츠 아트는 서구의 팝아트와 유사하지만, 소비문화를 주제로 삼는 대신 소비에트 관료 집단의 시각 문화를 비꼰다.

■ 코마르와 멜라미드와 마찬가지로 불라토프에게도 사회주의 리얼리즘 회화에 표현된 공공 공간의 (즐겁고 헌신적인 태도로 시민들이 일하거나 놀고 있는) 이미지는 불길하거나 거짓으로 꾸며 낸 것이다. 카바코프가 '빈 굴'을 그린 것과 같이 이러한 회화 작품들은 일상생활의 행동이나 환경에 아이러니를, 더 나아가 공포를 끌어들인다. 안드레이 모나스티

5 • 컬렉티브 액션, 「출현 The Appearance」, 1976년 3월 13일
퍼포먼스

르스키(Andrei Monastyrski, 1949~)가 1976년에 결성한 그룹인 컬렉티브 액션은 퍼포먼스를 하기 위한 환경으로 '텅 빈' 풍경을 선택함으로써 '빈 굴'을 문자 그대로 해석했다. 소수의 관람자-참여자들이 '도시 밖으로의 여행'에 개인적으로 초대받아 모스크바에서 기차로 갈 수 있는 외딴 벌판으로 향했고, 많은 것이 생략되고 절제된 이벤트가 벌어졌으며, 이어서 참가자들 사이에서 확장된 해석과 논쟁이 발생했다.

▲ 1915, 1921b　　● 1956, 1960c, 1962d, 1964b　　■ 1934a

사실 그로이스는 직접적인 경험보다는 그 퍼포먼스를 기록하고 문서화하는 것이야말로 모나스티르스키가 해석을 무화시키는 '텅 빈' 행동을 만들어 낸 목적이라고 주장했다. 그 퍼포먼스는 일상적으로 행동하고 문자 및 사진의 형태로 최소한의 기록을 남기는 데 몰두했다는 점에서, 여기서 논의하는 모스크바 개념주의의 다른 선구자들보다는 영미 개념미술의 형식적 전략을 더 많이 닮았다. 그러나 컬렉티브 액션의 정치적 차원은 (시민 사회가 태동할 수 있는 텅 빔(emptiness)을 환기한다는 점에서) 카바코프와 불라토프의 접근법과 전적으로 일치한다. 예컨대 1976년 3월 13일에 행해진 「출현」[5]이라는 퍼포먼스에 관해 2011년 카탈로그 『텅 빈 구역: 안드레이 모나스티르스키와 컬렉티브 액션(Empty Zone: Andrei Monastyrski and Collective Actions)』에서는 다음과 같이 설명하고 있다.

관람자는 「출현」이라는 행동에 초청받았다. 초청된 사람들이 모두(약 30명 정도) 들판 한쪽에 모이자, 5분 후에 들판 다른 쪽 숲에서 두 명의 참여자가 나타났다. 그들은 들판을 가로질러 관람자들에게 다가와서는 「출현」에 참석했음을 증명하는 종이('확인 문서')를 나눠 줬다.

특히 카바코프나 불라토프의 동시대 프로젝트와 마찬가지로, 컬렉티브 액션의 예술에서 가장 중요한 차원은 **지각적인** 빈 굴을 환기시키는 것이다. 다시 말해 그들이 만들어 낸 이벤트는 모나스티르스키의 표현대로 "식별 불가능의 지역"에서 벌어진다. 이는 (「출현」에서 그저 들판을 가로지르는 것처럼) 행위의 미미함 때문이기도 하고 행위 자체가 특별히 어떤 것을 '의미'하는 것처럼 보이지 않기 때문이기도 하다. 그로이스가 결론지은 대로, 컬렉티브 액션의 목적은 바로 그들의 작업에서 일어나거나 일어나지 않을 일에 관해 토론과 논쟁을 야기하는 것이며, 이처럼 오브제 혹은 행위의 미학에서 담론의 미학으로 이동하는 것은 전 세계 개념미술의 본질적 특징 중 하나다.

이러한 특징은 파벨 페퍼스타인(Pavel Pepperstein, 1966~)과 세르게이 아누프리예프(Sergei Anufriev, 1964~), 유리 라이더만(Yuri Leiderman, 1963~)이 1987년에 결성한 모스크바 개념주의의 마지막 그룹 인스펙션 메디컬 허머뉴틱스(Inspection Medical Hermeneutics)에서 강화됐다. 컬렉티브 액션이 오브제를 제작하는 대신 (때로는 소비에트 평가 제도와 유사한 판단 기준을 채택하면서) 적극적인 해석에 전념했던 것과 마찬가지로, 인스펙션 메디컬 허머뉴틱스는 예술가의 작업실이나 예술가들이 모이는 여타 장소들을 **검사**함으로써 예술을 하나의 증상 또는 질병으로 이해하고자 했다. 잭슨은 소비에트 대중문화에 진단이 투사되는 방식을 설명하는데, 거기서 페퍼스타인은 "모스크바 관중에게 청진기를 끼고 소비에트 이유식 빈 상자에 그려진 아기의 '심장 박동'을 들어보라고 권했다."

소비에트 연방의 붕괴 이후 불라토프, 코마르와 멜라미드, 카바코프(이제 이들은 모두 망명자다.)의 작업은 국제적인 미술 시장에 입성하는 데 성공했다. 특히 카바코프는 확연히 눈에 띄는 세계적인 커리어를 쌓았고, 지금은 아내 에밀리아와 협업하고 있다. 마르가리타 투피친(Margarita Tupitsyn)은 다음과 같이 언급했다. "서구에서 …… (모스크바 개념주의)의 본래 속성이 상당 부분 사라졌고, 그 결과 소비에트 문화는 본질적으로 시각적인 수준에서 서구 관람자들에게 수용됐다." 이 말은 틀림없는 사실이지만, 역설적으로 모스크바 개념주의의 한 특성(소비에트의 이념과 일상생활의 조건 및 특징에 관해 서로 활발한 논쟁을 벌이는 가운데 예술가들이 치열하게 소규모 공동체를 결성하는 것)은 모스크바를 넘어서도 지속적으로 영향력을 키워 왔다. 모스크바 개념주의 미술은 뚜렷한 신비주의에도 불구하고 활발하게 소통하고 있으며, 개념미술이라는 국제적 언어를 몹시 **지역적**으로 해석한 덕분에 냉전이라는 대립적인 양극 체제에서 서구에 만연해 있던 소비에트 체험의 지나친 단순화를 뛰어넘어 풍요로운 내러티브를 구축했다.　DJ

더 읽을거리

Yevgeny Barabanov, "Breakthrough to Freedom," in Matthias Arndt (ed.), *Erik Bulatov: Catalogue Raisonné* (Cologne: Wienand Verlag, 2012)

Boris Groys (ed.), *Empty Zones: Andrei Monastyrski and Collective Actions* (London: Black Dog Publishing, 2011)

Boris Groys, *History Becomes Form: Moscow Conceptualism* (Cambridge, Mass.: MIT Press, 2010)

Matthew Jesse Jackson, *The Experimental Group: Ilya Kabakov, Moscow Conceptualism, Soviet Avant-Gardes* (Chicago: University of Chicago Press, 2010)

Boris Groys (ed.), *Total Enlightenment: Conceptual Art in Moscow 1960–1990* (Frankfurt: Schirn Kunsthalle and Ostfildern: Hatje Cantz, 2008)

Margarita Tupitsyn, "About Early Moscow Conceptualism," in Luis Camnitzer, Jane Farver, and Rachel Weiss (eds), *Global Conceptualism: Points of Origin 1950s–1980s* (New York: Queens Museum of Art, 1999)

Victor Tupitsyn, *The Museological Unconscious: Communal (Post)Modernism in Russia*, introduction by Susan Buck-Morss and Victor Tupitsyn (Cambridge, Mass.: MIT Press, 2009)

▲ 1968b, 1970, 1984a　● 1967c, 1968a, 1968b, 1970, 1971, 1972a, 1972b, 1984a

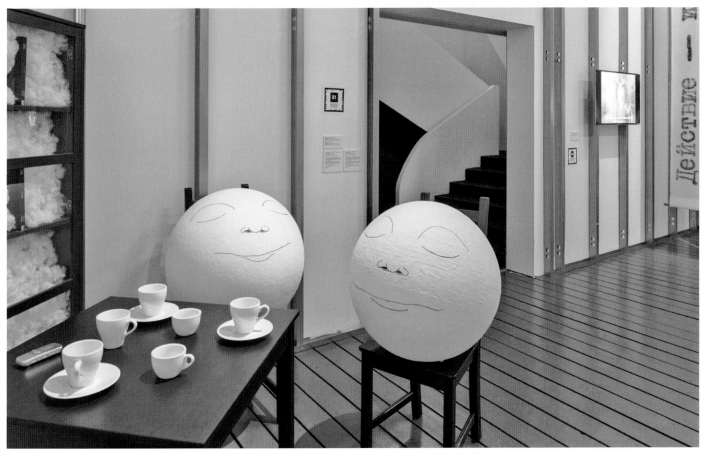

6 • 인스펙션 메디컬 허머뉴틱스, 「세 검사관 The Three Inspectors」, 1990년(2014년 복원)
혼합매체 설치, 가변 크기

1976

뉴욕에 P.S.1이 설립되고, 〈투탕카멘의 보물〉전이 메트로폴리탄 미술관에서 열린다. 대안공간의 설립과 블록버스터 전시의 출현이라는 두 가지 사건은 미술계의 제도 구조에 중요한 변화가 일어났음을 알린다.

《타임》지가 1966년 여름 "1970년이 되면 미술시장이 한 해 70억 달러의 규모에 이르리라"고 예견한 바 있는데 이런 과열 현상은 이중의 효과를 낳았다. 한편으로는 미술관 재정을 파행으로 몰고가 작품 구입과 기획 전시에 과도한 비용이 들어가게 됐으며, 다른 한편으로는 야망 있는 미술가들이 성공을 위해 노력하도록 그리고 예술적 경력 ▲을 늘리는 데 몰두하도록 했다. 이런 상황은 대공황기에 공공사업진흥국(WPA)을 설치한 이래 미국 정부가 처음으로 마련한 미술 재정 지원 프로그램 시행과 맞물려 일어났다.

린든 존슨 대통령은 1965년 9월 29일 예술인문법안에 서명하고, 1966년 의회가 6300만 달러의 지원금을 승인하도록 추진했다. 이렇 ●게 신설된 국립예술기금(NEA)에 첫해 1000만 달러가 배정됐다. 이는 영국 정부가 같은 해 대영예술진흥원을 위해 책정한 400만 파운드(약 1100만 달러)에 육박하는 금액이었다. 예술을 위한 공공기금은 미술계에 부과된 이중의 자금 압박에 대처하기 시작했다. 첫째, 이 지원금으로 미술관들은 그들이 점점 더 문제 해결의 유일한 방안이라고 간주하던 전시, 즉 입장료 수입을 엄청나게 증가시킬 대형 '박스 오피스' 전시를 할 수 있게 됐다. 둘째, 대안공간이라 불리는 공공사업 지향 기관들이 지원금을 받게 되면서 상업 갤러리 시스템 외부에 새로운 자금 운용 경로가 열리기 시작했다. 그러나 재정난에 대처하는 것은 그것을 부양하는 길이기도 했다. 이는 곧 분명해졌는데, 국립예술기금으로 지은 집은 그 안에 기거하는 새로운 문화 '주체'들을 만들어 내 ■고 있었다. 앞서 50년대 후반에 기 드보르가 예측한 것처럼 '스펙터 클'을 말하지 않고 그 주체의 성격을 논하는 것은 불가능하다.

국립예술기금이 설립되고 10년이 지난 후 그 효과가 나타나기 시작했다. 1976년 뉴욕 메트로폴리탄 미술관은 〈투탕카멘의 보물(Treasures of Tutankhamen)〉전을 열었는데, 이는 미술관의 여러 기록들을 갱신하며 화려한 볼거리로 널리 인기를 얻었다. 이 전시를 통해 스펙터클한 전시, 이제는 '블록버스터'라 불리는 새로운 형태의 전시가 확립됐다. 블록버스터란 개념은 1969년 메트로폴리탄 미술관 관람자들의 많은 사랑을 받았던 〈내 마음속의 할렘(Harlem on My Mind)〉전에서 처음 도입됐다. 몇 해가 지난 1980년, 뉴욕현대미술관은 피카소가 사망하자 수장고에 있던 피카소 회화와 조각 컬렉션을 망라해 이 스페인 거장의 회고전을 기획했다. 몰려든 군중은 미술관을 빙 둘러 줄

을 섰으며 입장권은 몇 달 전에 이미 매진된 상태였다. 그전까지는 전시마다 신중한 연구 성과가 담긴 도록을 만들기 위해 신경을 썼던 미술관 측은, 이 전시에서는 학문적 장치나 글이 거의 실리지 않은 화려한 도록을 제작하기로 결정했다. 전시장을 가득 채운 흥분한 군중들은 피카소 '완전 정복'에 나섰다. 이런 열기, 말하자면 스스로를 집어삼킬 것 같은 분위기는 블록버스터 전시가 주요 상품의 하나로 떠오르면서 점차 익숙한 것이 됐다. 블록버스터 전시들은 〈투탕카멘의 보물〉, 미케네 문명의 보물들을 전시한 〈알렉산더의 탐험〉처럼 종종 금이란 주제를 다루었지만, 언제나 가장 일반적인 취향에 맞춰 반 고흐, 인상주의, 마티스, 인상주의, 세잔, 인상주의 식으로 열렸다.

금빛 전시들

그러나 대안공간의 프로그램을 형성했던 것은 이런 가장 일반적인 취향이 아니었다. 대안공간은 오히려 그런 취향에 부합하고자 애쓰는 동시대 미술관들의 상업주의에서 이탈했다. 부분적으로는 미술시장이 성황을 누렸던 60년대에 대한 반동으로서, 많은 미술가들은 팔리기 쉬운 작품의 창작이나 전통적인 소재가 주는 '사용자 친근성'에 뿌리를 둔 작업에서 벗어나고자 했다. 대안공간은 실험적이며 한시적인 작품들, 비디오, 퍼포먼스, 음악, 거대 규모의 혼합매체 설치, 유사 건축적인 장소 특정적 작품들의 무대가 됐다.

1971년 그린 가 112번지에는 고든 마타-클라크, 리처드 노나스 ▲(Richard Nonas), 진 하이스타인(Gene Highstein), 조지 트라키스(George Trakis), 찰스 시몬스(Charles Simonds)의 작품을 기꺼이 전시할 만한 공간이 생겼다. 또 비디오의 전도유망한 영향력을 향한 흥분 어린 예측 ●들에 대한 반영으로 '키친 센터'가 1971년 브로드웨이 센트럴 호텔의 주방에 둥지를 틀었다가 1973년 브룸 가로 옮겨 새로 자리를 잡았다.[1] 퍼포먼스와 비디오를 위한 공간인 키친 센터는 비토 아콘치, 윌 ■리엄 웨그먼(William Wegman, 1942~), 로렌스 와이너의 작품을 선보였으며, 음악 분야에서는 존 케이지, 스티브 라이히(Steve Reich)와 필립 글래스(Philip Glass)의 작업을 후원했다.

아마 이런 종류의 기관 중 가장 징후적이라 할 수 있는 것은 알라나 하이스(Alanna Heiss)가 설립한 도시자원회(Institute for Urban Resources)일 것이다. 런던에 있을 때 자유롭게 이용할 수 있는 스튜디

▲ 1936　　● 1987　　■ 1957a, 1998, 2007c　　　▲ 1967a　　● 1973　　■ 1968b, 1974

오와 전시 기관들을 경험했던 하이스는 세인트캐서린 부두에서 브리 짓 라일리와 피터 세질리(Peter Sedgely)가 운영하던 '더 스페이스(The Space)'란 이름의 창고에 특히 감명을 받아, 뉴욕에도 그와 같은 서비스를 제공할 수 있는 기관을 설립했다. 1973년 도시자원회는 로어맨해튼의 클락타워로 이주했는데 사무실의 위층 공간은 1912년 맥킴미드 화이트 설계 사무소가 디자인한 것이었다. 1976년 도시자원회는 퀸스에 있던 버려진 공립학교 건물 P.S.1을 얻어, 뉴욕 시에 1년에 1달러의 임대료를 내고 20년 동안 빌리기로 했다. '프로젝트 스튜디오 1'로 새롭게 태어난 P.S.1은 어느 정도 대안공간을 통해 길러졌던 종류의 미술이 요구하는 바로 그 '대안적' 공간과 함께 방대한 규모의 스튜디오를 갖게 됐다. 1976년 6월 P.S.1에서는 이런 대안적 작품으로 이뤄진 첫 번째 전시 〈방들(Rooms)〉이 열렸다.

이와 같은 특정 공간과 특정 작품의 공생 관계에서 세 번째로 필요한 요인은 물론 돈이었다. 1976년에 키친 센터는 20만 달러의 예산을 운용하고 있었으며, 그중 거의 절반은 주 정부의 지원을 받았다. 헨리 겔트잘러(Henry Geldzahler)의 뒤를 이어 국립예술기금 미술분과 ▲장을 맡은 브라이언 오도허티(Brian O'Doherty)는 대안공간에 특히 열정을 갖고 이에 대한 재정 지원을 늘렸다. 이런 서비스 기관에 대한 지원은 정부의 공공미술(Art in Public Places) 프로그램 설립의 뒤를 잇는 것이었다. 그러나 이미 공공미술 프로그램은 대지미술을 제도화하기 시작하면서 그 급진성이 퇴색되고 있었다. 소액 자금으로 설립되고 실질적 생존에 대해서는 심각하게 고려하지 않던 프로젝트들이 갑자기 스스로 행정적 경영 체제를 갖추기 시작했다. 상업 갤러리에 소속되지 않은 예술가들을 위한 전시 장소이자 슬라이드 등록처였던 아티스트 스페이스(Artists Space)는 공공자금을 이용할 수 있게 되자

이를 쓰기 시작했다. 1976년 아티스트 스페이스는 건물 주인이 한시적으로 기부한 소호 지역의 파인아트 빌딩에 입주했다. 거기에는 리처드 포먼(Richard Foreman)의 온톨로지컬-히스테릭 극장(Ontological-Hysteric Theater)이나 뉴 뮤지엄(New Museum) 같은 기관의 사무실도 있었다.

대안공간이 이렇게 처음 제도화되고 10여 년이 지나 80년대 후반이 되면, 60년대에 자금 압박에서 비롯된 두 결과 사이에서 특이한 혼합이 나타나기 시작했다. 블록버스터식 사고방식에 여전히 물들어 ▲있던 미술관은 이제 대안공간 자체를 일종의 미술 놀이공원 형태로 상업화할 기회를 노리기 시작했다.

이런 현상은 뉴욕 솔로몬 구겐하임 미술관의 새로운 관장 토머스 크렌스(Thomas Krens)가 추진한 구겐하임의 이미지 재정립 사업에서 자명하게 나타났다. 크렌스는 매사추세츠 주 서부의 2만여 평에 달하는 버려진 공장 지대를 거대한 전시 공간과 호텔, 쇼핑 구역으로 전환하는 계획안을 매사추세츠 주 입법부에 제출했다. 1989년에 매스모카(MassMoCA)라 불린 이 프로젝트에 착수하기 위해 3500만 달러의 계약안이 의회 투표에 부쳐졌다. 그해 크렌스는 작은 대학 미술관장 자리에서 구겐하임의 수장으로 고속 승진했다. 곧 구겐하임의 세계화 사업을 구상하기 시작한 그는 구겐하임 분관을 유럽(잘츠부르크, 베네치아, 모스크바가 후보지로 언급됐다.), 아시아(도쿄), 그리고 물론 매사추세츠(구겐하임/매스모카)에 개설하는 계획을 검토했다. 최종적으로 스페인 빌바오가 선정된 그 분관 계획은 미국인 건축가 프랭크 게리(Frank Gehry, 1929~)가 설계한 스펙터클한 구조의 건물을 통해서 실현됐다.[2] 이 미술관은 크렌스의 마스터플랜에 따라 조직됐는데, 그 계획에 의해 빌바오 정부는 건물 유지에 드는 비용을 부담하고, 구겐하임이 공

▲ 2007a　　　　　▲ 2015

급하는 프로그램 서비스에 대해 막대한 금액의 연간 사용료를 지불했다.(구겐하임 미술관은 자체 소장품을 한시적으로 순환시키고 기획 전시를 연다.)

소장품으로 차입금 만들어 투자하기

크렌스의 계획은 당시 경제 영역 전반을 재편성하던 바로 그 세계화의 원리에 동참하는 것이었다. 즉 '상품'의 개발(때로는 제조) 과정은 중앙 집중화하고 통합하며 이후 '상품'의 유통에는 다수의 시장을 동원하여 경제적 이익을 취하려는 자본주의적 사고를 적극 활용했다. 큐레이토리얼 부문(전시 기획, 도록 집필 등)을 '상품'이라고 보는 시각은 이제까지 미술 영역에서는 한 번도 검토된 적이 없다. 나아가 해외 분관에 대한 약정을 이행하기 위해 소장품들을 순회시키겠다는 생각은 80년대 자유시장적 사고에서 유행하던 자본 축적에 대한 태도와 맥락을 같이한다. 이것은 현재의 재산을 담보로 스스로 융통할 수 있는 양 이상의 돈을 빌리는, 차입금을 이용한 투자와 유사한 발상이다. 이전에 소장품을 불가침의 문화유산으로 보던 것에서, 대출을 위한 신용으로 간주하는 상황으로 변화한 것은 '후기' 자본주의의 이율 하락이 불러온 특징 중 하나다. 즉 이율 하락은 비투자 잉여 자금을 풀도록 강요했으며 그 유통을 추동했다. 이것이 후기 자본주의가 이전까지는 산업 품질 보증 마크로 등급을 매길 수 없다고 여겼던 여가, 스포츠, 예술 같은 사회생활 분야를 산업화한 방식이다. 벨기에 경제학자 에르네스트 만델(Ernest Mandel, 1923~1995)이 설명했듯이 "후기 자본주의는 '후기 산업사회'를 대변하기는커녕, 역사상 최초로 일반화된 보편적 산업화를 구축하고 있다."

앞서 말한 예가 20세기 말 사회경제적 차원에서 일어난 역사적 변화를 보여 주는 흥미로운 예시에 그치지 않고 미술 자체의 생산과 경험 깊은 곳에서 일어나는 발전에 대처하기 위해 그런 상황이 계속된

다면, 이것은 (크렌스가 처음으로 주장한 대로) 시간적이라기보다는 공간적인 특성을 띤 세계화된 미술관 모델이 담론의 변화를 대변했기 때문이다. 근대미술관은 절대적으로 역사적이어서 형식 연구, 사회 분석, 심리적 저항의 영역에서 모더니즘이 발견한 것들을 펼쳐보이는 시연을 끊임없이 해 왔다. 이런 서사를 보여 주기 위해 미술관은 백과사전처럼 돼야 했다. 그러나 크렌스가 주장했듯이, 새로운 미술관은 이런 일련의 배치를 무시하고 대신 광활하게 넓은 공간에서 극소수의 작가만을 보여 주는 방식으로 바뀌었다. 따라서 미술관은 이제 시간적(역사적)이기보다는 철저히 공간적인 미학적 충전, 강도 있는 경험을 위해 역사를 내던졌다.

크렌스는 구식의 미술관 '담론'에서 신식으로 옮겨 간 자신의 전향을 구체적으로 자신의 미니멀리즘 경험과 그 무렵 실현된 (독일 샤프하우젠에 있는 창고나 텍사스 마파에 있는 도널드 저드의 비행기 격납고 같은) 전시장 규모의 거대화의 영향으로 설명했다. 그러면서 그는 미니멀리즘 작업의 집대성을 위해 3000만 달러에 해당하는 방대한 판자(Panza) 컬렉션을 구매했다.(그리고 이를 위해 구겐하임 소장품에서 칸딘스키의 주요 작품을 포함한 근대 걸작 석 점을 매각했다.) 왜냐하면 크렌스에게 미술이란 순수한 강렬함이라는 개념을 제공했던 것이 바로 한 줄로 길게 늘어서 반짝이며 서로를 비추는 정육면체나 형광등의 모호한 후광, 혹은 어슴푸레한 빛을 내는 철판으로 시연되는 미니멀리즘이었기 때문이다.[3]

크렌스의 이 환각적 미니멀리즘(순수 스펙터클로서의 미니멀리즘)이 미술관을 디즈니랜드처럼 전 세계 곳곳에 존재하는 신나는 축제의 장으로 바라보는 근거가 됐다면, 그건 미니멀리즘의 수용에 변화가 생겼기 때문이다. 즉 미니멀리즘이 60년대의 경험과 의미에서 벗어나 80년대 후반과 90년대의 새로운 상황에서 재정의됐다. 이 새로운 상황을 프레드릭 제임슨은 "히스테리성 승화(hysterical sublime)"라고 명명

▲ 1965　　　● 1984b

했다. 그 어떤 것도 미니멀리즘이 본래 추구했던 경험보다 더 환각적인 것에서 동떨어져 있을 수는 없다. 미니멀리즘은 미술 작품이 이미 고정된 완벽한 두 존재의 만남이라는 사실을 부정했다. 기하학적인 정육면체나 각기둥 같은 선험적으로 알고 있는 형태의 저장소인 작품, 그리고 이미 이 형태들을 알고 있기 때문에 그것들을 인식할 수 있는 생물학적으로 정교한 주체인 완전체로서 관람자, 이 둘의 만남은 미니멀리즘에서 부정된다. 대신 작품과 그 작품을 보는 관람자 사이의 접점, 즉 지각의 칼날에서 작품이 '우연히 발생(happen)'하게 하고자 애썼다. 나아가 이 경험은 신체 전체의 지각 기관과 연결되도록 하기 위해 시각적인 것을 넘어서는 것으로 이해했다. 따라서 미니멀리즘의 지각 모델은 탈육체화된, 그러므로 피가 흐르지 않는 추상회화의 대수적(algebraicized) 조건과 단절한 모델이었다. 추상회화에서 시각성은 신체의 나머지 부분과 단절된 채 자율성을 향한 모더니즘 충동의 모델로 개조되어, 전적으로 합리화되고, 기계화되고, 수열

▲ 화된 주체의 그림이 되었다. 리처드 세라의 「카드로 만든 집(House of Cards)」에서 복부의 무언가를 아래로 끌어당기는 중력을 느낄 수 있는 것처럼, 미니멀리즘은 신체의 즉각성으로 경험으로 이해되는 경험의 즉각성을 고집한다. 이는 점점 더 실증주의적 추상을 향해 가는 모더니즘 회화의 충동에서 해방되고자 하는 의도였다.

그러나 이런 포부에는 모순이 있다. 만약 그 욕망이 수열화되고 상투화되고 진부해진 현대 생활에 대한 보상이나 저항으로서 신체적 충만을 불러낸다면, 미니멀리즘 작가들의 방식은 양날의 칼과 같다. 전통적인 조각 재료인 나무나 돌이 지칭하는 내면성을 파괴하기 위해 선택한 알루미늄과 플렉시글라스는 상품 생산에 사용되는 재료이며, 즉각적으로 지각하기 위해 선택한 단순한 다각형들은 합리화된 대량생산이 채택하는 형태다. 그리고 전통적 구성에 대한 반발로 사용한 반복적이며 집합적인 배열은 소비 자본주의를 구축하는 수열화

의 성향을 다분히 갖고 있다. 그러므로 상품화와 기술화를 공격하려 할 때조차, 미니멀리즘은 역설적으로 항상 공격하고자 하는 바로 그 대상의 코드를 취하게 된다. 허상적 미니멀리즘을 활용해 축제의 장으로 새롭게 태어난 미술관에 잠재돼 있는 것이 바로 이것이다.

카드로 만든 집

프레드릭 제임슨은 이와 같은 문화적 재프로그램화를 현대미술이 고도의 자본과 맺고 있는 관계의 내재적 논리라 특징지었다. 그 관계 안에서 미술가들은 자본의 특정 발현 형태, 말하자면 기술, 상품화, 혹은 대량생산 주체의 사물화에 대한 반발로 그 현상에 대한 대안을 생산하지만, 그 대안은 그들이 반발하는 바로 그것의 다른 형태, 그것의 활동으로 읽힐 수 있다. 그러므로 미술가는 산업화가 낳은 악몽에 대한 유토피아적 대안이나 보완물을 생산하고 있을지 모르지만, 동시에 상상적 공간을 투사하고 있는 것이다. 같은 악몽의 구조적 특징들을 띠고 있는 공간이라면 그곳은 수용자들에게 다음에 올 영토, 더욱 발달된 단계의 자본의 영토를 가상적으로 점유해 볼 수 있게

▲ 한다. 탈현실화된 허상적 스펙터클을 전시하는 세계화된 미술관, 그곳이 바로 이런 논리로 작동하는 또 다른 예가 된다. RK

더 읽을거리

할 포스터, 「미니멀리즘이라는 교차점」, 『실재의 귀환』, 이영욱 외 옮김 (경성대학교 출판부, 2003)

Fredric Jameson, *Postmodernism, or The Cultural Logic of Late Capitalism* (Durham, N.C.: Duke University Press, 1991)

Rosalind Krauss, "The Cultural Logic of the Late Capitalist Museum," *October*, no. 54, Fall 1990

Brian O'Doherty, "Public Art and the Government: A Progress Report," *Art in America*, vol. 62, no. 3, May 1974, and *Inside the White Cube: The Ideology of the Gallery Space* (Berkeley and Los Angeles: University of California Press, 1999)

Phil Patton, "Other Voices, Other Rooms: The Rise of the Alternative Space," *Art in America*, vol. 65, no. 4, July 1977

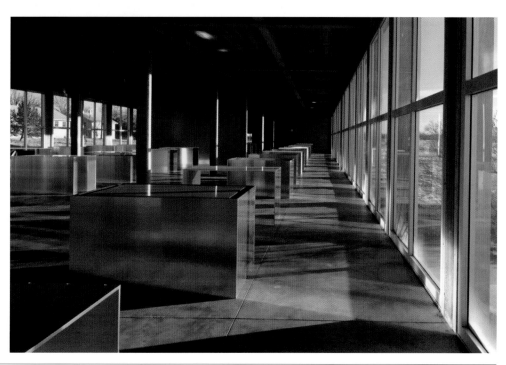

3 • 도널드 저드, 「알루미늄으로 만든 100점의 무제 작품 100 Untitled Works in mill aluminum」(부분), 1982~1986년
치나티 재단의 영구 소장품, 텍사스 마파

▲ 1969 ▲ 2015

〈그림들〉전이 차용의 전략과 독창성 비판을 통해 미술에 '포스트모더니즘' 개념을 발전시킨 젊은 미술가들을 소개한다.

▲ 1977년 초 아티스트 스페이스 관장이자, 후에 메트로 픽처스 미술관을 열기도 한 헬렌 위너(Helene Winer)는 더글러스 크림프를 초청해, 당시 뉴욕에 잘 알려져 있지 않던 트로이 브라운투흐(Troy Brauntuch), 잭 골드스타인(Jack Goldstein), 셰리 레빈(Sherrie Levine, 1947~), 로버트 롱고(Robert Longo), 필립 스미스(Philip Smith) 같은 미술가들의 전시를 준비하게 했다. 이 젊은 미술가들은 비슷한 작업을 하던 신디 셔먼(Cindy Sherman, 1954~), 바버라 크루거(Barbara Kruger, 1945~), 루이즈 롤러(Louise Lawler, 1947~)처럼, 어떤 하나의 매체가 아니라 (이들은 드로잉 같은 전형적인 방식뿐만 아니라 사진, 영화, 퍼포먼스를 이용했다.) '그림(picture)'으로서 이미지라는 새로운 감각에 의해 서로 묶일 수 있었다. 여기서 '그림'이란 끊임없이 덧쓰일 수 있는 일종의 재현의 양피지(팰림프세스트) 같은 것으로서 발견되거나 '차용'되는 것이지 독창적이거나 유일무이한 것은 아니며, 현대 미학의 요체인 작가성과 진품성에 대한 요구를 희석시키고 심지어는 부정하는 것이었다. "우리가 찾으려는 것은 원천적인 기원이 아니라, 의미 작용의 구조. 각각의 그림 아래에는 언제나 또 다른 그림이 존재한다."라고 크림프는 썼다. '그림'은 모든 매체를 넘어서는 것으로, 잡지, 책, 광고판은 물론 다른 형태의 대중문화를 통해 똑같이 메시지를 전달할 수 있다. 나아가 '그림'은, 특정 매체가 불굴의 사실로서 기능한다는 생각, "재료에 충실함"에 의해서든 드러난 본질로서든 간에, 모더니즘적 의미에서 미학적 기원의 역할을 할 수 있는 진리의 저장소라는 생각을 조롱했다. '그림들'은 특정 매
● 체를 갖지 않는다. 그것들은 광선만큼이나 투명하고, 물에 녹는 전사지만큼이나 얇은 것이다.

포스트모더니즘적 '그림'

이후 몇 년에 걸쳐 이 집단적인 작업이 전개되는 동안, 가장 급진적으로 작가성을 공격한 이는 레빈이다. 1980년에 레빈은 연작 「무제, 에드워드 웨스턴을 따라서」에서 웨스턴의 이미지들을 노골적으로 표절했다. 그 이미지는 1925년 웨스턴이 누드로 포즈를 취한 자신의 어린 아들 닐을 사진으로 찍어 토르소만 남기고 다른 것은 잘라 낸 이미지였다.[1] 작가로서 레빈 자신의 지위와 웨스턴의 지위를 뒤섞음으로써, 레빈은 웨스턴의 창조자로서의 지위, 그리고 작품 저작권을 소유한 웨스턴의 법적 지위에 도전했다. 레빈의 도전은 더 나아가 웨스

1 • 셰리 레빈, 「무제, 에드워드 웨스턴을 따라서 I Untitled, After Edward Weston I」, 1980년 사진, 25.4×20.3cm

턴이 그 이미지의 기원이 된다는 독창성에 대한 웨스턴의 권리 주장으로까지 확장됐다. 웨스턴은 아들의 신체를 우아한 누드 토르소라는 방식으로 틀 지움(frame)으로써, 사실상 서구 문화에 가장 널리 퍼져 있는 시각적인 어휘 중 하나의 도움을 받았다고 할 수 있다. 다시 말해, 그리스의 전성기 고전주의에서 등장하는 남성 누드까지 연원이 거슬러 올라가는 이 이미지는, 르네상스 이후 이 고대 유물을 받아들인 방식인 토르소(사지를 자르고 몸통만 남겨 율동감 있는 신체의 전체성

을 상징) 형식으로 걸러진 것이었다. 따라서 이 이미지의 '작가'는 놀랄 만치 여러 명이다. 모작을 유통시킨 이름 없는 고대의 조각가에서부터, 유적을 발굴한 고고학 팀, 그 유물을 전시한 박물관 큐레이터들과, 상품 판촉을 위해 이 이미지의 여러 판본을 사용한 오늘날의 광고업자에 이르기까지 다양하다. 레빈의 작업은 웨스턴의 '작가성'을 공격하는데, 이미지의 권리를 주장하는 이들을 일렬로 늘어놓음으로써 웨스턴이 그 이미지의 기원이라는 생각 자체를 조롱했다.

게다가 레빈은 사진을 다시 사진으로 찍는 방식으로 이 차용을 극적으로 만들었는데, 이것은 미술 작품에 붙어 있던 '기원'이라는 신비를 제거하는 데 사진이 수행한 역할을 강조하기 위해서였다. 당대의
▲ 미술가들은 1936년 발터 벤야민의 글 「기계 복제 시대의 예술 작품」의 가르침을 수용했고, 이 세대에 속한 레빈 역시 사진의 조건을 "원본 없는 복제"라고 철저히 이해하고 있었다. 벤야민은 예술 원본의 미학적 마법, 혹은 '아우라'가 복사물이나 위조품에 의해 무효가 될 것이라면서, 이런 사진의 본성이 유일무이한 대상의 제의가치를 위협할 수 있다고 주장했다. 벤야민은 "사진은 그 원판 필름만 있으면 몇 장이든 인화할 수 있다. …… '진품' 사진을 요구하는 것은 이치에 맞지 않는다."라고 언급했다. 실제로 〈그림들(Pictures)〉전에 참가한 미술가들의 작업 동기 중 하나는 점점 커지고 있는 예술 사진 시장, 원판을 없애고 한정판으로 사진을 유통시키는 시장에 대항하는 것이었다. 평범한 조롱조의 '그림(picture)'이란 용어를 쓴 것도 이 때문이었다.

기원의 한 유형인 미학적 원천에 대한 탈신비화를 토대로, 그것을 다른 유형의 기원인 작가의 독창성에 적용하는 일은 어렵지 않았다. 레빈이 시사한 것처럼 사진은 일종의 훔치기, 고상하게 표현하면 '차용'을 기술적으로 더 용이하게 만들었다. 훔치기는 사실 근본적으로 장식적 기능을 가진 '순수 미술'에서는 고질적인 것이었다. 벤야민이 예언한 것처럼 "일찍이 사람들은 사진이 예술인지 아닌지의 문제를 놓고 쓸데없는 실랑이를 벌였다. 그러나 정작 중요한 물음, 즉 사진의 발명으로 말미암아 예술 전체의 성격이 바뀐 것은 아닐까 하는 물음은 제기하지 않았다." 이 물음을 이제 레빈과 다른 차용 미술가들이 던지고 있었다. 이때 그들의 비판이 채택한 용어 중 하나가 바로 '포스트모더니즘'이었다.

〈그림들〉전에 참여하지는 않았지만 루이즈 롤러는 자신의 작업을 지칭할 때 '그림'이란 용어를 가장 일관되게 사용했다. 〈얼마나 많은 그림들이(How Many Pictures)〉, 〈엘비스일 수 있지, 그리고 다른 그림들(It Could Be Elvis, and Other Pictures)〉, 〈페인트, 벽, 그림들(Paint, Walls, Pictures)〉과 같은 전시에서 롤러는 자신의 작업을 대량생산의 수열화된 세계에 통합시켜 버렸다. 롤러는 사진을 유리로 된 작은 돔형 문진(paperweight) 안에 넣거나, 슬라이드 프로젝트를 통해 덧없는 이미지로 보여 주고, 제작물을 종이 성냥이나 기념품 유리잔, 축음기관과 같은 문화적 파편으로서 제시했다. 그리고 레빈과 동일한 방식으로 롤러는 복제의 구조를 기술적 사실(원판에서 복사물이 나온다.)에서 작가성이라는 미학적 영역으로 확장시켰다. 그리고 결국 작품의 기원이 되는 자기 스스로를 다양한 사회적 연속체 속으로 사라지게 만들었다.

2 · 루이즈 롤러, 「바버라와 유진 슈워츠에 의해 진열된 Arranged by Barbara and Eugene Schwartz」, 1982년 흑백 인화, 40.6×59.7cm

롤러의 사진 작업들은 「바버라와 유진 슈워츠에 의해 진열된」[2]이나 「에르네스토 지스몬디의 책상 조명(Desk Light by Ernesto Gismondi)」식의 제목을 달고 있어서, 이 작업들의 작가가 과연 누구인가 하는 의문을 제기한다. 미술 작품이 시장의 힘에 굴복한다는 것은, 그 작품이 단순히 상품의 하나가 되어, 슈워츠 부부의 서재에 보기 좋게
▲ 진열된 아우구스트 잔더의 초상 사진처럼 그것을 소유한 이의 개성을 드러내는 것이 된다는 점만을 의미하지 않는다. 시장에의 굴복은 작품이 상품 형태로 되어 그 교환가치로 인해 기호라는 탈육화된 상태가 되어 버림을 의미한다. 마치 패션 잡지나 가죽 구두에서 상품 자체보다는 거기 달린 로고가 더 높은 가치를 갖는 것처럼 말이다.
● 이처럼 "기호의 교환가치"에 지나지 않는 미술의 지위가 롤러의 이미지에서 거듭 암시된다. 「폴록과 수프 그릇」(1984)에서 18세기 도자기 그릇 뒤 벽에 잭슨 폴록의 회화가 걸려 있다. 「당신 곁엔 누가 있습니까?(Who Are You Close To?)」(1990)에서는 붉은색 벽에 앤디 워홀의 「S와 H의 초록색 소인(S&H Green Stamps)」이 걸려 있고 양 옆에는 초록색 중국말이 놓여 있어, 마치 잡지 《하우스 앤드 가든(House and Gardens)》에 실릴 법한 색채 조합(붉은색과 초록색)에 대한 연구처럼 보인다. 롤러는 구성에 대한 자신의 권리를 작품 소장자에게 양보하고, 작품의 양식에 대한 특권 또한 광범위한 대중매체, 즉 패션 잡지와 고급 광고, 일반 문서에 등장하곤 하는 사진 양식으로 넘긴다. 그리고 "기호의 교환가치"가 폴록의 작품만이 아니라 자신의 작업 또한 지배할 것이라는 논리적인 상호성을 암시한다. 이 모든 것을 통해 작가로서의 권리를 스스로 포기한다.

레디메이드 자체

사진에서 발생한 이 모든 '그림들'의 논점은 미술 대상의 자율적인 세계를 대중문화의 영역에 용해시킴으로써, 미술의 3요소인 독창성(originality), 원본(original), 기원(origin)을 공격했다. 이 논점들은 레빈과 롤러의 동년배이자 동료이기도 한 신디 셔먼의 작업으로 이어졌다. 그녀는 1977년과 1980년 사이에 「무제 영화 스틸」[3, 4] 연작을 통해 자화상이란 관념에 놀랄 만한 변화를 가져왔다. 셔먼은 영화 스타

▲ 1935 ▲ 1929, 1935 ● 1980

(모니카 비티, 바버라 벨 게데스, 소피아 로렌)를 흉내 내고, 영화 속 인물(총잡이의 정부, 매 맞는 아내, 상속녀)로 분장하며, 감독(더글러스 서크, 존 스터지스, 앨프레드 히치콕)의 스타일을 혼성모방하여 자신의 작업을 영화의 한 장르(필름 누아르, 서스펜스, 멜로드라마)인 것처럼 꾸며, 스스로를 다양한 사람들의 모습 뒤로 사라지게 했다.

그러나 이 작업의 의미는 단순히 셔먼이 작가이자 개인으로서의 자아를 내던져 버렸다는 점에 그치지 않는다. 셔먼은 나아가 자아라는 조건이 바로 재현 체계 위에 구축된다는 점을 보여 준다. 즉 아이들이 듣는 이야기나 청소년이 읽는 책, 사회적인 유형들을 만들어 내는 대중매체의 그림들, 영화의 서사와 환상의 투사 사이에서 일어나는 공명 등이 자아를 구축하는 재현의 토대가 된다. 사람들은 처음에는 영화, 그 다음은 텔레비전에 의해 교묘하게 투사된 공적 이미지 세계에서 형성된 역할이나 상황에 스스로를 일치시킨다. 셔먼의 작업이 할리우드의 여러 수법으로 만들어진 것이라면, 우리 모두를 대신하는 셔먼 자신 또한 그 수법으로 구성된다. 그리고 이런 관점에서 보면 모든 작가는 자신의 이미지를 차용할 뿐만 아니라 자신의 '자아'도 차용한다.

▲ 그러나 80년대 중반이 되면 로라 멀비의 「시각적 쾌락과 서사 영화」 같은 페미니즘 논의의 여파로, 더 이상 셔먼이 "우리 모두를 대신"하고 있다고 보거나 할리우드 영화에 의해 수행된 조작이 젠더 중

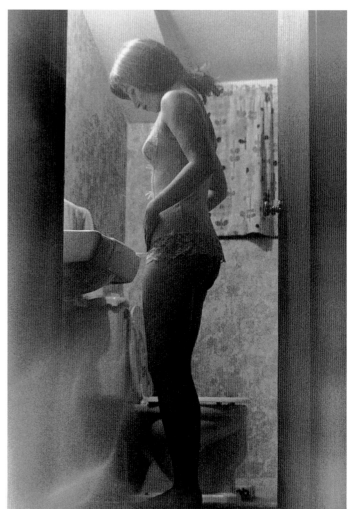

4 · 신디 셔먼, 「무제 영화 스틸 #39 Untitled Film Still #39」, 1979년
흑백 인화, 25.4×20.3cm

립적이라고 볼 수만은 없게 됐다. 「무제 영화 스틸」에서 셔먼이 분한 역할들이 여성적이라는 것은 명백했다. 나아가 이 역할에 대해 이해를 제공했던 페미니즘 논의 또한 변화했다. 멀비는 여성에게 부과된 역할을 걷어치워야 한다는 식으로 의식을 고양하는 주장에 더는 호소하지 않았다. 즉 그녀가 보기에 이 역할은 원하기만 하면 바꿀 수 있는 일련의 변장 행위 같은 것이 아니었다. 좀 더 구조적이었던 그녀의 주장에 따르면 가부장제하에서 분업은 없앨 수 없는 것이다. 즉 남성이 행위자일 때 여성은 수동적인 대상이고, 남성이 의미의 발화자이자 제작자인 반면, 발화의 대상인 여성은 의미의 담지자에 불과하다는 것이다. 만약 할리우드가 이 패턴을 따라 여성 스타를 졸린 눈을 한 시각적 물신으로 그리고, 남성을 원기 왕성한 행위자로 그린다면, 이것은 여성과 남성에게 할당된 역할이 사회에 깊이 뿌리박혀 있기 때문이라는 것이다. 이에 따라 셔먼의 설정들은 대중문화와의 연관성이 아니라 시각적인 벡터의 차원에서 더 많이 분석되기 시작했다. 즉 시중을 드는 무방비의 여성을 향한 남성적 응시의 흔적, 그리
▲ 고 여성이 이 응시에 반응하는 방식들, 그것을 꼬드기거나 무시하거나 진정시키는 방식들을 분석하기 시작한 것이다.

한편, 멀비의 주장처럼, 행위와 시각 차원의 역할 구분은 언어에도

3 · 신디 셔먼, 「무제 영화 스틸 #7 Untitled Film Still #7」, 1978년
흑백 인화, 25.4×20.3cm

▲ 1975a 　　　　　▲ 1975a, 1993a

5 • 바버라 크루거, 「우리는 당신의 문화에 대해 자연의 역할을 하지 않겠다
We Won't Play Nature to Your Culture」, 1983년

이지 주체가 아니라는 점을 확증해 준다.

우리의 신체, 우리 자신

젠더 스테레오타입의 확립을 방해하는 작업은 언어학적 분석의 또
▲ 다른 측면을 탐구했던 구조주의자들을 통해 제시됐다. 프랑스의 언
● 어학자 에밀 방브니스트가 주창한 대명사의 본성에 관한 논의를 보
면, 언어는 서사와 담론이라는 두 가지 형식으로 나뉜다. 서사는 역
사적이거나 객관적인 진술을 말하며, 담론은 상호적인 대화(담화) 형태
를 가리킨다. 이리하여 그는 구분의 또 다른 유형을 지적하는데, 삼인
칭 대명사(그, 그들)는 (역사적) 과거시제에 속하고 일인칭과 이인칭 대명
사(나, 너, 우리)는 현재시제와 관련된다는 것이다. 전자는 객관적이거나
과학적이라 일컬어지는 사실이 연결된 모체로서 지식을 전달하는 매
체이다. 반면에 후자는 실제 살아 있는 경험을 전달하는 매체로서 이
를 통해 발화자는 주체가 되고 '나'의 자리로 진입할 책임을 떠맡는
다. 이것은 언어학자들이 '수행사'라 부르는 것으로, 이 언어에는 진리
가치가 결여돼 있지만, 권력과 수행을 도맡음으로써 결여된 진리가치
를 보완한다. 그렇다면 크루거 이미지에서 두 가지 메시지는 뚜렷하게
'혼합'된다. 서사 체계를 이용한 메시지에서 여성은 지식의 대상이 되
고 여성의 수동성은 바로 여성의 '진리'를 구성한다. 담론 체계를 이
용한 메시지는 '나'(여기서는 '우리')를 말하고 수행사의 지위를 맡는다.
이를 통해 이 여성의 목소리는 공격적으로 남성적 응시를 되받아친다.
　이 네 여성들의 작업은 소위 '비판적 포스트모더니즘'에서 중요한
역할을 했다. 이 용어로 인해 그들의 작업은 '의식 산업'을 비난한 아
■ 도르노에서 하버마스에 이르기까지 대중문화 이론가들의 비판과도
관련돼 있다. '비판적'이란 수식어는 이들의 작업을 또 다른 형태의
포스트모더니즘과 구분하기 위해 필요하다. 다른 형태의 포스트모더
니즘은 〈그림들〉 그룹이 폭로한 바로 그 매체, 회화에 의해 열렬히 선
전됐다. 반(反)모더니스트들이 보기에 포스트모더니즘은 이탈리아의
산드로 키아(Sandro Chia)에게서 볼 수 있듯이 유화나 청동 조각의 고
◆ 전주의 양식으로 돌아감으로써 '형식주의'에 전쟁을 선포하는 것이었
다. 즉 포스트모더니즘은 과거의 회화 양식을 잡다하게 뒤섞은 절충
방식을 취함으로써 역사가 진보한다는 관념에 이별을 고했다. 데이비
드 살르처럼 역사적 양식 중 어떤 것도 역사적으로 고정된 내적인 의
미를 갖고 있지 않다는 듯이 말이다. 〈그림들〉 그룹은 예술 매체가
더 이상 가치 중립적이지 않으며 이제는 통신 미디어에 감염되어, 현
대 문화의 전쟁터가 됐다고 주장했다. 이 점에서 그 그룹은 비판적이
라고 이해된 포스트모더니즘의 상징이 됐다.　　RK

적용된다.(또는 구조적으로 겹친다.) 멀비가 말한 대로 여성이 의미의 담지
자라면, 이것은 여성의 신체가 자크 라캉이 차이의 기표라고 부른 것,
즉 여성이 갖고 있지는 않지만 여성을 거세와 거세 위협의 표시로 만
드는 남근이 바로 여성의 신체를 조직한다는 뜻이다. 달리 말하자면
완전한 아름다움을 지녔으나 남근의 부재로 인해 상처받은 여성의
▲ 신체는 결핍의 장소를 나타내는 물신이라고 할 수 있다. 바로 이 장
소에서, 이 결핍에 의해, 의미나 언어의 가능성의 근거가 되는 차이가
만들어진다.
　〈그림들〉 그룹과 같이 활동한 바버라 크루거의 작업은 이와 같은
언어학적 구분을 인정하지만 결국 그것을 제거해 버린다. 셔먼, 롤러,
레빈의 작업처럼 크루거 작업의 주요 이미지 또한 대중문화에서 온
것으로, 잡지와 대량으로 유통되는 다른 출처들에서 고른 발견된 사
진(found photographs) 형태로 차용된 것들이다. 그러나 크루거는 나뭇
잎으로 눈을 가린 채 일광욕을 하는 젊은 여성의 사진 위에 "우리는
당신의 문화에 대해 자연의 역할을 하지 않겠다」[5]라는 문장을 적
는 식으로 그 이미지에 통렬한 어구들을 덧붙인다. 언어만이 아니라
의미의 모든 문화적 형태들을 구조화하는 이항 대립, 남성/여성의 대
립만큼이나 뿌리 깊은 자연/문화의 대립을 참조한 이 작품에서 젊은
여성은 실제로 자연의 '역할'을 한다. 그녀가 누워 있는 풀밭은 거의
보이지 않지만, 눈을 가린 나뭇잎은 그녀가 주변의 자연 조건을 따르
● 고 있다는(로제 카유아의 의태 동물처럼) 인상을 줄 뿐만 아니라, 이 위장은
멀비가 기술한 시각의 성적 역학 관계, 즉 젊은 여성은 시각의 대상

더 읽을거리

할 포스터, 「미니멀리즘이라는 교차점」, 『실재의 귀환』, 이영욱 외 옮김 (경성대학교 출판부, 2003)
할 포스터, 「포스트모더니즘」, 『반미학』, 윤호병 외 옮김 (현대미학사, 1993)
Douglas Crimp, *On the Museum's Ruins* (Cambridge, Mass.: MIT Press, 1993)
Craig Owens, *Beyond Recognition: Representation, Power, and Culture* (Berkeley and Los Angeles: University of California Press, 1992)

▲ 서론 1, 1931a　　● 1930b　　　　　　　　▲ 서론 3　　● 서론 4　　■ 서론 2, 1988　　◆ 1984b

1977ᵦ

하모니 해먼드가 《헤러시스》 창간호에서 페미니즘적 추상을 옹호한다.

▲ 페미니즘 저널 《헤러시스(*Heresies*)》의 첫 호(1977년 1월)인 "페미니즘, 미술 그리고 정치" 특집에서 하모니 해먼드(Harmony Hammond, 1944~)는 「페미니즘 추상미술: 정치적 관점」이라는 글을 발표했다. 이 글은, 해먼드가 보기에 여성과 관련된 문제를 다루는 미술은 무릇 여성의 사회적 조건, 쾌락, 위기의 다양한 면모를 그대로 재현해야 한다는 전제가 널리 받아들여진 이후에 생겨난 하나의 역설을 다루고 있다. 그 전제에서 보면 추상은 정치에 대한 외면이나 부인, 더 나쁘게는 성차별적인 현 상황에 대한 긍정이 돼 버린다. 이 의심스러운 입장에 대해서 해먼드는 "그들은 추상미술을 관객이 이해할 수도 분석할 수도 없는, 따라서 페미니즘의 정치적 목적에는 적절치 못한 사적인 표현으로 이해한다."고 논평했다. 20세기 초중반 모더니즘 회화와 조각은 분명 새로운 사회 형태나 지각의 양상을 만들어 내는 방식으로 정치적 야심을 대놓고 드러냈지만, 1970년대 페미니즘 분석은 기존 미술사가 거의 남성의 전위적 성과에만 관심을 기울였다는 점을 지적했다. 그리고 정체성의 정치라는 관점에서 추상은 남성성, 그리고 여성을 억압하는 가부장적 권력과 연관됐다. 《헤러시스》의 입장에서 볼 때 발행 단체의 창립 멤버인 해먼드의 추상 옹호는 설명을 요했다. 그녀는 "추상미술은 자신을 정치적 페미니스트라 생각하는 대부분의 작가들에게 금기였다."고 인정했다.

해먼드는 1970년대 자신의 조각과 회화 작업을 통해 추상을 최소한 세 가지 방식으로 갱신하고자 했다. 첫째, 추상의 방식을 여성에 의해 전통적으로 수행된 창조적인 노동 형태, 예를 들면 바느질이나 바구니 짜기 같은 것과 연관시켰다. 둘째, 몸의 특성을 미니멀리즘과 관련된 기하학적 형태에 도입했다. 마지막으로, 비평 개념을 확장해서 현대미술에 익숙하지 않은 일반 관객들까지 포함시켰다. 마지막 방식과 관련해서 해먼드는 70년대 페미니즘의 가장 중요한 전략 중 하나인 의식 고양(consciousness-raising)의 활용을 권장했다. 그것은 일군의 여성들이 더욱 강력하고 정치적인 공동체 감각을 형성하기 위해 경험과 태도를 공유하는 것을 의미했다. 해먼드의 설명에 따르면 "미술, 그리고 미술을 논하는 것과 관련된 이 접근법은 의식 고양의 경험에서 발전되었다. 그것은 어떤 외부의 미학적 신념보다는 작품 자체, 작품이 말하는 것, 그리고 그것이 어떻게 말하는지를 주로 다룬다." 짧게 말해서 해먼드의 주장은 미술의 수용이 전문성이 아닌 다른 가치들에 의해 수행되고 민주화돼야 한다는 점이다. 「포옹」(1979~1980)[1] 같은 작품은 첫 번째(여성적 노동)와 두 번째(몸의 특성을 도입)의 형식적 차원을 잘 보여 준다. 이 작품을 구성하는 두 개의 사다리 구조는 직물 같은 것에 싸이거나 혹은 묶여 아크릴 수지로 표면이 처리돼 있다. 그리고 작은 사다리가 큰 사다리에 기대고 있고, 큰 사다리는 벽에 기대어 있다. 이렇게 몸을 연상시키는 두 개의 사다리 형태 구조물이 '포옹'이라는 의미를 알레고리적으로 상연한다. 이 포옹은 형태들을 천으로 감싸는 것을 통해 또 다른 차원을 갖게 되는데, 이는 두툼하고 주름이 있는 풍만한 육체를 연상시킨다. 해먼드는 이 작업들을 바구니 짜기나 바느질 같은 전통적인 여성 노동과 결부시켰다. 그러나 천의 사용 또한 그 전통 속에서 논의될 수 있을 것이다. 몸의 특성과 형태를 취함으로써 해먼드의 조각은 피부와 생명체를 연상시키는 방식으로 기하학적 형태가 마치 살아 있는 효과를 내는 에바 헤세 같은 미술가들을 생각나게 한다.

규범에서 벗어나기

퀴어 이론이 활발하게 전개된 것은 비록 90년대의 일이지만(그리고 70년대 페미니즘 미술은 후대의 좀 더 개념주의적 페미니즘 작업과 종종 구분되긴 하지만) 60~70년대 시점으로 보면 해먼드와 당시 작업하던 레즈비언 및 게이 작가들의 작업을 더욱 생산적으로 이해할 수 있을 것이다. 90년대 초 '퀴어 이론'이 제안한 것은 근본적인 것이다. '이성애자' 대 '레즈비언/게이' 같이 고정적으로 보이는 정체성에 근거를 둔 종류의 차이에서 시작하는 대신, 퀴어라는 명칭은 **비규범성**(non-normativity)이라는 좀 더 정의하기 어려운 형식을 가리킨다. 퀴어는 규범과 관습을 방해하고 농락하고 우스꽝스럽게 만들거나 탈승화한다. 따라서 퀴어는 고정적인 정체성이라기보다 하나의 관점을 의미한다. 결과적으로 이성애자 미술가도 퀴어적인 작품을 만들 수 있고 반대로 레즈비언 작가가 그렇지 않을 수도 있다. 그럼에도 불구하고 퀴어적인 형식을 만드는 일은 역사적으로 레즈비언, 게이, 트랜스젠더 들에게 유용한 전략이었다. 해먼드가 폴 텍(Paul Thek, 1933~1988)과 케이트 밀레트(Kate Millett, 1934~) 등의 다른 미술가들과 함께 미니멀리즘과 포스트미니멀리즘의
▲ 형식을 '퀴어화했다(queered)'고 말할 수 있다면, 그것은 기하학적 추상의 관습에 몸의 특성을 불어넣는 강력한 방식을 도입했기 때문이다.

▲ 1975a　● 1913, 1921b, 1923, 1928a, 1933, 1937a, 1937c, 1943, 1949b, 1957a, 1959c　■ 1965　▲ 1965, 1966b, 1969

1 • 하모니 해먼드, 「포옹 Hug」, 1979~1980년
혼합매체, 162.6×73.7×35.6cm

2 · 케이트 밀레트, 「터미널 작업 Terminal Piece」, 1972년
나무 창살, 나무 의자, 가방을 들고 옷을 입은 마네킹, 가변 크기

케이트 밀레트는 『성 정치학(Sexual Politics)』(1970)이라는 논쟁적이고 획기적인 책의 저자로 잘 알려져 있다. 서구 문학의 정전을 젠더에 따른 불평등을 통해 분석한 이 책은 여성 이론의 기본적인 텍스트로서 70년대 페미니즘 정치에 막대한 영향을 미쳤다. 그러나 밀레트는 동시에 설치미술 작가이기도 했는데, 그녀는 구속의 기하학이라 불릴 수 있는, 여성의 조건을 알레고리적으로 드러내는 형태의 작품을 제작하는 데 지속적으로 관심을 가졌다. 1988년 자신의 미술에 대해 쓴 글에서 그녀는 이렇게 언급했다. "우리 여성들은 계속 알고 있었다. 감금, 그것이 우리의 삶이었다. 감금 속 감금, 일종의 중국식 상자 속 상자처럼 말이다. 관습에 의해 출산도 '감금'이 돼 버렸다." 60년대 말과 70년대에 밀레트의 가장 강력한 설치 작업들은 실비아 라이켄스(Sylvia Likens)의 이야기, 즉 홀로 아이들을 키우는 하숙집 여주인에 의해 학대당하고 굶주리고 지하실에 갇힌 어린 소녀의 이야기를 직간접적으로 다루려는 그녀의 시도와 관련이 있었다. 미술사학자 캐시 오델(Kathy O'Dell)이 주장하길, "실비아 라이켄스 이야기는 밀레트의 삶을, 글의 주제, 미술 작품의 방식, 모든 것을 바꿔 놓았다." 「터미널 작업」(1972)[2]은 구속이라는 그 경험을 『성 정치학』 출간 후 여성 해방의 옹호자와 반대자 모두에게 주요 관심 인물이 되어 버린 뜻밖의 상황과 연결시킨다. 이 작품에서 밀레트는 자신을 닮은 마네킹에 옷을 차려입히고 47개의 빈 의자들 중 하나에 앉혀 놓은 다음 그 앞으로 나무 창살을 설치해 놓았다. 따라서 관객은 그 저명인사-미술가를 응시하게 되지만 동시에 관객 또한 마네킹이 바라보는 볼거리의 장소에 놓이게 된다. 오델은 "모든 이들이 볼 수 있는 자리에 있지만 동시에 갇혀 있는 그 인물의 자리는 『성 정치학』 이후 완전히 노출된 밀레트의 상황을, 그러나 철저히 소외된 스타덤과 유사한 상황을 시각적으로 대변한다."고 설명한다.

밀레트의 작품에서 갇혀 있는 마네킹으로 보여 준 감금의 역학은 60년대 중반 폴 텍의 「테크놀로지컬 성유물함(Technological Reliquaries)」이라는 일련의 조각 작품에서 더욱 본능적으로 상연된다. 유리나 플렉시글라스로 된 차가운 미니멀리즘 형태의 '성유물함' 속에 살이나 사지가 난폭하게 잘린 모습으로 밀랍 처리된 덩어리들을 담고 있는 이 작품에 대해 텍은 1981년 인터뷰에서 다음과 같이 언급했다. "나에게는 너무나 명백했다. 당시 유행하던 포마이카, 유리, 플라스틱 같은 '모던 아트' 재료들로 된 빛나고 멋진 상자들 안쪽은 매우 불쾌하고 섬뜩하고 뭔가 정말로 실재하는 것처럼 보였다." 예를 들어 「무제」(1964)[3]에서 텍은 가장자리는 금속으로 덧대고 표면은 노란색 선이 그어진 벽걸이 유리 상자에, 사각형 모양의 밀랍으로 만든 살덩어리 두 개를 넣어 두었다.(작은 덩어리는 큰 덩어리의 가운데 위에 올려놓았다.) 작은 덩어리의 털 처리는 인간이나 동물의 살덩어리가 불러일으키는 역한 효과를 더욱 가중시킨다. 여기서 아이러니는 점잖은 상자 속에서 '완전히 실재적인 것'을 마주하며 받는 최초의 충격 후에, 유물과 유물함이 동일한 구성적 논리를 취하고 있음을 알게 된다는 점이다. 즉 무엇보다도 안에 들어 있는 살덩어리가 두 개의 사각형을 이루고, 텍에 따르면 이 기하학적 구성은 모더니즘 화가이자 20세기 최

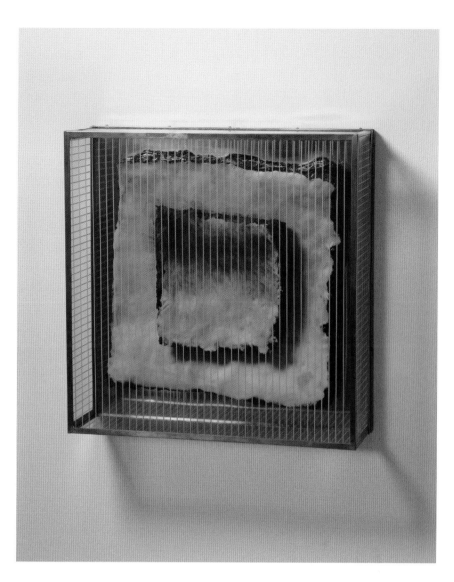

▲고의 색채 전문가 중 한 명인 요제프 알베르스의 대표작 「정사각형에 대한 경의」를 연상시킨다.

　짧게 말해서 이 작품에서 살은 기하학적 형태만큼이나 객체화돼 있다. 1966년 비평가 G. R. 스웬슨(G. R. Swenson)과의 인터뷰에서 텍은 몸의 객체화에 대한 자신의 태도를 언급한 바 있다. 친구이자 연인인 사진가 피터 후자(Peter Hujar)와 함께 시칠리아에 있는 카타콤을 방문한 경험을 이야기하면서 그는 다음과 같이 말했다. "거기엔 8천 구의 시체(해골이 아니라 시체)가 벽을 장식하고 있었고 복도는 안이 들여다보이는 관들로 가득 차 있었다. 관 하나를 열어 종이라 생각한 것을 잡았더니 말라 버린 허벅지였다. 이상하게도 안도감이 들면서 마음이 놓였다. 꽃처럼 시체로 실내를 장식할 수도 있다는 생각에 즐거웠다. 우리는 우리가 하나의 사물이라는 것을 머리로는 받아들인다. 그런데 그걸 정서적으로 받아들인다면 기쁨이 될 거라 생각한다." 이 일화가 섬뜩하게 들리는 만큼 텍의 성유물함 작업에 대한 관점을 열어 놓는다. 그것은 아마도 그 '퀴어성(queerness)'을 이해
●하는 데 도움을 줄 수 있을 것이다. 미니멀리즘 미술의 기하학적 형

태가 의도하는 것은 관객의 지각을 자극하는 상황을 만들어, 관객이 자신의 주관적인 지각 방식을 의식하게 하는 것이다. 반면 텍이 주장하는 것은 관객인 우리는 고기로 구성된 주체들로서 단순한 사물 이상이라는 점이다. (텍이 "유행하고 있는 '모던 아트' 재료들"이라는 표현으로 지칭하는) 미니멀리즘이 객관적인 형태와 주관적인 지각 사이의 차이에 주목한다면, 텍의 작업은 그 차이를 무너뜨려 인간과 사물을 난잡하게 뒤섞는다. 실제로 텍은 이와 같은 사물성(thingness)과 자기객체화(self-objectification)에 쾌락과 해방이 있다고 주장하면서 더 나아간다. 바로 이 지점에서 '비규범적인' 것으로 불릴 수 있는 것이 작동한다. 인간이 자신을 객체화하면서 얻게 되는 쾌락 속에서 말이다.

　이 쾌락 혹은 에로스는 죽음과 명확하게 연관된다. 이 점은 1967년 뉴욕 스테이블 갤러리에 전시된 그의 대표작 「무덤(The Tomb)」에서 잘 드러난다. 무허가 건물처럼 지은 분홍색 지구라트 안에는 작가 자신을 모델로 한, 그러나 전형적으로 '히피'라 지칭되는 초현실적인 시신 한 구가 놓여 있다. 히피의 피부와 옷은 모두 분홍색을 띠고, 시체 주위로 와인 잔 세 개, 뭔가로 덮여 있는 그릇, 몇 장의 종이와 같

이 고대 장례 의식을 연상시키는 제의 물건들이 둘러싸고 있다. 또 머리 뒤쪽 벽에는 편지, 사진 몇 장, 그리고 잘린 오른쪽 손가락이 들어 있는 주머니가 걸려 있다. 히피의 입에는 검게 변한 혀가 나와 있어 전율을 일으키는 한편, 두 뺨에는 나비 날개 무늬로 디자인된 사이키델릭한 원판을 올려놓았다. 벽에는 이 무덤이 어떻게 제작됐는지를 설명하는 캡션이 붙어 있어 일상 노동을 강조하고 제작 과정을 그대로 드러내는 미니멀리즘의 방식을 재치 있게 연상시킨다. "환영합니다. 당신은 무덤 모형 속에 있습니다. 이 무덤은 씨앤씨 목공소에서 950달러의 비용을 들여 합판으로 제작했습니다. …… 하단 면적은 11.5평방피트이고 85도의 기울기로 쌓아 올린 세 층의 계단식 형태로서 높이는 8.5피트입니다." 이 작품에서 엄숙한 기념비와 그 속에 놓인 불쾌한 시신(텍의 또 다른 자아) 사이의 관계는 작가가 자기 작품의 주체이자 객체가 되는 모순적인 작가의 역할(성유물함의 역학과 같은)에 대한 알레고리가 된다. 게다가 「무덤」은 1967년에 '히피'가 의미하는 모든 것, 즉 향정신성 약물의 사용으로 고양된 대안적인 라이프스타일에서부터 베트남 전쟁에 대한 정치적인 거부에 이르는 모든 것들을 생각나게 한다. 이처럼 「무덤」 속의 다양하고 모순적이기까지 한 차원들을 하나로 묶는 것이 있다면 그것은 분홍색이다. 분홍색은 일반적으로 여성성, 심지어 과도한 여성성과 긴밀히 연계된 색이고 무덤이나 시체, 그 어떤 것이든 장식적으로, 더 나아가 귀여운 것으로 만들어 버리는 힘을 갖는다. 분홍색을 통해서 미니멀리즘 미학과 죽음에 관한 사회적 의식 같은 심각한 것들이 규범적인 의미에서 벗어나 퀴어적 혹은 도착적인 것이 된다.

로버트 핀커스-위튼(Robert Pincus-Witten)은 「무덤」에 관한 평론에서 그 작품이 "절대적 물신주의"의 형식을 취하고 있다고 묘사했다. 이 표현을 통해 그는 텍이 죽은 히피의 형태와 인상을 매우 세밀하게 구현해 냈음을 지적했다. "텍의 긴 칭기즈칸 수염, 눈썹과 속눈썹은 털 하나하나까지 조심스럽게 밀랍 마스크에 심어졌다. 절대적인 물신주의다." 일반적으로 물신주의는 감정 투여의 과잉으로 이어지고 그 영향과 의미는 대상에 따라, 즉 종교적인 것인가 성적인 것인가, 아니면 대중문화적인 것인가에 따라 다르다. 예를 들면 칼 마르크스는 잘 알려진 것처럼 상품 물신에 대해 말했다. 여기서 '물신'은 당시 유럽의 용법처럼 신에 대한 부족의 재현물 같은 것이다. 지그문트 프로이트는 성적 물신을 남성의 성적 불안, 특히 거세 공포와 관련된 불안을 완화하는 수단으로 이론화했다. 텍의 작품에서 물신(유물, 시체, 혹은 날고기)은 죽음에 대한 성적 흥분과 연관되고 그가 시칠리아 카타콤의 경험을 언급하면서 사물성이 주는 기쁨이라 칭한 것과 유사하다. 텍과 같은 시기에 활동한 잭 스미스(Jack Smith, 1932~1989)의 유명한 영화 「황홀한 피조물」(1962~1963)[4]에서는 또 다른 종류의 과잉이 상연된다. 이 영화는 과도할 정도로 B급 내지 C급 할리우드 영화 스타와 그들이 구현한 판타지 세계를 보여 준다. 스미스는 도미니크 공화국의 여배우 마리아 몬테즈(「아라비안 나이트」(1942), 「알리바바와 40인의 도둑」(1944), 「코브라 우먼」(1944) 같은 할리우드 영화에서 정열적인 연기로 유명하다.)에 관한 글에서 "황홀한 이미지"라는 개념을 소개한 바 있다. 1962~1963년 겨울호 《필름 컬처》에 발표한 「마리아 몬테즈의 영화적으로 완전한 적절함(The Perfect Filmic Appositeness of Maria Montez)」이라는 글에서 그는 "마리아 몬테즈의 영화에서는 쓰레기와 보석이 같은 것이다."라고 썼다. 실제로 스미스에게 '쓰레기'와 보석은 별반 차이가 없었다. 왜냐하면 둘 다 똑같이 관능적인 환상을 불러일으킬 수 있기 때문이다. 이처럼 경이로운 것에 이르는 매개체로서 주변화된 것, 철지난 것, 하찮은 것에 대한 강력한 매혹은 종종 '캠프(camp)'라고 불린다. 이는 특별히 1969년 스톤월 봉기 이후 동성애가 공개적으로 인정되기 전까지 일반적으로 게이의 하위문화적 코드와 연관되곤 했다.

스미스가 맨해튼의 한 아파트에서 벌였다는 전설적인 퍼포먼스와 밀접하게 연관된 「황홀한 피조물」에서 분출(혹은 '점화')하는 것은, 일반적인 할리우드 영화가 추구하는 좋은 연기와 줄거리 전개가 억압한 모든 것이다. 즉 그것은 화려하고 에로틱한 마법 같은 것으로서 예전에 몬테즈가 연기했을 법한 '달콤한 플로리스', '선창가의 여인', '스페인 여자' 같이 느슨하게 설정된 인물들이 벌이는 기행들을 통해 폭발한다. 화면이 거칠고 플리커 현상이 나타나는 옛 흑백영화 필름을 사용하고 「알리바바와 40인의 도둑」 사운드트랙이나 노스탤지어를 일으키는 여러 팝송들을 활용한 「황홀한 피조물」은 동시에 여러 종류의 경계를 무너뜨린다. 여기에는 젠더들 간의 경계(남성이 여성처럼 옷을 입지만, 여성으로 '통하려는' 노력은 하지 않는다.)와 개체를 구성하는 것들의 경계, 신체 기관들 사이의 경계 또한 포함된다. 복잡하고 상형문자 같은 인간 군상 장면들이 연이어 펼쳐지는 가운데, 이리저리 요동치는 수축된 성기와 젖가슴이 다른 이들의 팔다리와 옷과 한데 겹쳐지면서 진정 도착적인 방식으로 하나의 '사회체(social body)'를 그려 낸다. 여기서 퀴어성은 젠더와 몸의 해부학적 구조의 붕괴를 통해 작동할 뿐만 아니라 공동체라 간주할 수 있는 것을 완전히 재발명함으로써 작동한다. 이 '황홀한 피조물'들은 그들만의 감각 체계를 갖춘 새로운 사회 세계를 만들어 냈다. 그러나 같은 글에서 스미스가 언급한 것처럼 이 세계는 또한 자의식적인 영화 속 세계이기도 하다. 그는 이렇게 말했다. "영화의 원시적인 매력은 빛과 그림자에 있다. 나쁜 영화란 빛과 그림자, 명암, 빛에 의한 질감을 통해서 명멸하거나 바뀌지 않고 진행되지도 않는 영화다. 이것들만 있다면 가식이든(혹은 명민한 배우의 진실한 연기든) 단순한 줄거리이든(혹은 소설풍의 '좋은' 줄거리이든) 말이 안 되는 것이든 진지한 것이든 상관이 없다."

황홀한 이미지에서 공동체의 문제 의식으로

「황홀한 피조물」에서는 이미지들이 난장판을 벌인다. 이 점은 90년대 중반 니콜 아이젠만(Nicole Eisenman, 1965~)의 회화와 드로잉을 연상시킨다. 아이젠만은 당시 정체성(그녀의 경우에는 레즈비언 정체성)을 불손함, 외설적 유머, 성적 노골성을 통해 접근하는 방식으로 등장한 여러 작가 중 한 명이다. 이 전략은 80년대 중반 이후 에이즈 행동주의(AIDS activism)에 참여한 레즈비언 및 게이 미술과 배치되는 것으로 보일 수 있다. 사실 동성애 혐오가 팽배했던 에이즈 위기 국면에 성소수자들은 방어 차원에서 자신의 정상을 주장할 수밖에 없었고, 따라

▲ 1965

▲ 1987

1970–1979

4 • 잭 스미스, 「황홀한 피조물 Flaming Creatures」, 1962~1963년
16mm 필름, 43분

서 소위 성 긍정론(sex-positivity)은 비록 논란이 있었지만 중요한 행동주의적 의제였다. 따라서 다음과 같이 말할 수 있을 것이다. 아이젠만은 80년대 말과 90년대에 캐서린 오피(Catherines Opie, 1961~)와 라일 애슈턴 해리스(Lyle Ashton Harris, 1965~) 같은 미술가들과 함께 60년대 '성 혁명' 초기 「황홀한 피조물」이 선보였던 자유에 입각하여 작업을 했다고, 그리고 그 60년대의 혁명은 모든 전선으로부터, 즉 다소 보수적인(그러나 안전한 성관계 이상을 포함하는) 성적 실천을 충고하는 게이 및 레즈비언 행동가들, 그러나 대부분의 경우 그 시대 소위 '문화' 전쟁에서 성을 노골적으로 다루는 미술에 대한 공포를 배후에서 조장해

정치적 영향력을 행사하려는 개신교 보수 세력 모두로부터 공격을 받고 있던 때였다고 말이다.

아이젠만은 주로 다양한 크기와 주제의 작품 여러 점을 벽에 걸어 놓는 형태로 작업을 했다. 이는 미술 제도에 대한 통렬한 비판, 자신과 다른 이의 초상화, 그리고 성적인 이야기들을 한데 모아 놓은 것이었다.[5,6] 성적인 이야기와 관련해서 아이젠만은 명시적으로 레즈비언에 대한 동성애 혐오를 다뤘는데, 그녀의 방식은 관련된 고정 관념들을 극도로 과장해서 아예 터무니없게 만들어 버리는 것이었다.(이 전략 ▲은 이후 아프리카계 미국인의 섹슈얼리티 신화에 관한 카라 워커의 작업으로 이어진다.)

▲ 1993c

5 • 니콜 아이젠만, 「드로잉 설치 Drawing Installation」, 1994년
뉴욕 잭 틸턴 갤러리에 설치

예를 들어 1992년의 작품 「무제(레즈비언 모집 부스)」는 성소수자들이 이성애자들을 (새로운 구성원으로) '모집(recruit)'하려 한다는 생각을 조롱한다. 또 「잡아, 잘라, 채워, 걸쳐, 넣기」(1994)는 레즈비언들이 남성을 거세하길 원한다는 신화를 조롱조로 활용해 스미스의 「황홀한 피조물」의 수축적 물신주의를 거꾸로 세운다.

대부분 단색조로 그려진 90년대의 아이젠만 작품들은 열정적인 인물 군상들로 가득 채워져 있다는 점에서 스미스의 작품에 등장하는 장면들과 유사하지만(비록 그것들이 종종 초상과 함께 병치되기는 해도) 그녀의 캠프 또는 '황홀한 이미지'는 레즈비언의 주변화에 대한 명확하고 통렬한 반응을 담고 있다. 밀레트의 조각에서 갇혀 있던 인물들이 아이젠만의 드로잉과 회화에서는 확실히 구속을 벗어나 강렬한 영향력을 행사한다. 아이젠만이 상상하는 레즈비언의 세계는 결코 비가시적이거나 온순하거나 고통으로 점철돼 있지 않다. 오히려 상호 동일시와 쾌락에 근거를 둔 공동체를 구성함으로써 자신의 욕망을 스스로 지배한다.

캐서린 오피나 라일 애슈턴 해리스의 초상 사진 또한 퀴어적 행위주체성(queer agency)에 대한 서사를 가족과 친구를 넘나드는 퀴어적 친족 네트워크와 연관지어 구축한다. 오피의 가장 잘 알려진 작품 중에는 단어와 이미지를 자신의 피부에 새겨 넣는 방식으로 제작한 두 점의 초상 사진이 있다. 1993년작 「자화상/새기기」[7]와 이듬해에 제작한 「자화상/변태」는 모두 꽃무늬 배경막 앞에서 점잖게 포즈를 취한 오피를, 한스 홀바인의 위풍당당한 초상화를 연상시키는 방식으로 위엄 있고 장엄하게 담았다. 「자화상/새기기」에서 그녀는 자신의 뒷모습을 찍었다. 알몸의 등에는 어린아이의 그림처럼 보이는 레즈비언 가정의 풍경이 새겨져 있다.(명백히 여성인 두 인물이 작은 뾰족지붕 집 앞에서 손을 잡고 있다.) 「자화상/변태」에서는 정면을 찍었다. 그녀는 가죽 가면을 쓰고 있지만 가슴에는 '변태(pervert)'라는 글자가 나뭇잎 모양의 장식과 함께 정교하게 새겨져 있다. 또한 그녀의 팔에는 일정한 간

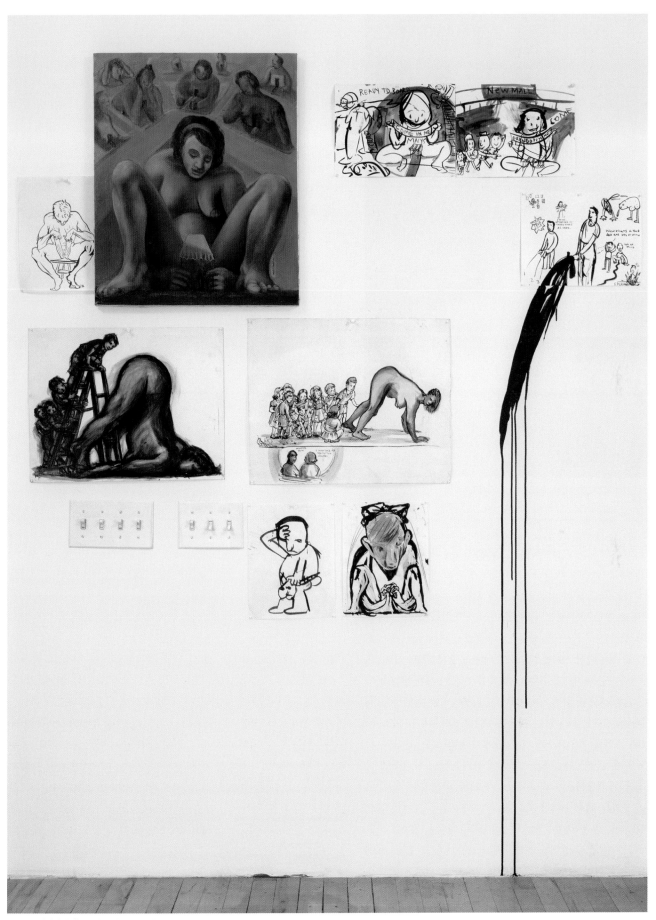

6 • 니콜 아이젠만, 「드로잉 설치」, 1996년
뉴욕 잭 틸턴 갤러리에 설치

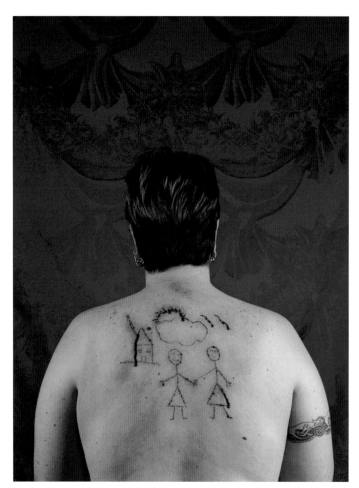

제 인물을 말한다. 그러나 아이젠만의 인물들처럼 콕스는 결코 얌전한 모델이 아니다. 텍의 작품에서처럼 자기객체화가 여기서도 일종의 힘의 원천으로 이용된다.

아마도 이 시기 해리스의 작품 중에서 가장 강렬한 것은 자신의 형인 영화 제작자 토머스 앨런 해리스(Thomas Allen Harris)와 함께 제작한 세 점의 사진 연작일 것이다. 첫 번째 작품 「형제애, 십자로, 기타 등등 #1」(1994)에서 형제는 나체로 짙은 화장을 한 채 껴안고 있다.(라일은 기절한 듯 보이는 토머스를 뒤에서 안고 있다.) 두 번째 작품에서 형제는 또 다시 나체로 마주보며 키스를 하고 있지만 토머스는 라일의 늑골을 총구로 누르고 있다.[8] 이 연작의 마지막 이미지에서 여전히 나체로 마주한 형제는 측면으로 서서 가볍게 안고 있지만 얼굴은 서로 돌려 정면을 향하고 있다. 토머스의 왼쪽 어깨 위에 가볍게 올린 라일의 왼손, 그리고 마찬가지로 대칭을 이룬 토머스의 오른손 모두 총을 쥐고 관객을 겨눈다. 앞서 언급한 모든 퀴어 미술처럼 이 작품 또한 친족, 사랑, 성, 폭력 사이의 경계를 허물어 신체와 젠더, 주체와 객체, 추상과 모방 사이의 이분법적 관계를 다시 설정하고, 공동체가 주는 위안과 정치적 힘을 잃지 않으면서 규범을 넘어서는 사회체를 새롭게 상상한다.　　DJ

7 · 캐서린 오피, 「자화상/새기기 Self-Portrait/Cutting」, 1993년
C-프린트, 101.6×76.2cm

격으로 주사 바늘이 일렬로 꽂혀 있다. 1998년 평론가 수잔 머치닉(Suzanne Muchnic)은 오피의 미술에 대한 글에서 작가의 말을 인용한다. "오피는 '가죽 옷을 즐겨 입는 동성애자 공동체가 주류 문화에서 재현되는 방식을 좋아하지 않는다.'고 말한다. '사람들은 우리가 아동 성추행범이라 생각한다. …… 또 다른 큰 문제는 내 친구들이 에이즈로 죽어 갔다는 사실이다. 나는 정말로 드러내는 것에 대한 작품, 내 성정체성을 공개하는 것에 대한 작품, 그리고 사도마조히즘과 가죽, 그런 것들에 대한 작품을 하기로 마음먹었다. …… 나는 정말로 고결한, 그런 공동체의 초상 사진 연작을 작업하길 원했다."

1994년부터 시작된 독특한 사진 연작에서 해리스는 친구와 가족을 포함한 확장된 공동체를 활용해 대형 폴라로이드 카메라로 찍은 연출 사진을 제작했다. 이 작업에서는 젠더나 인종의 특성과 모순들, 그리고 그것들에 덧붙여진 확고한 고정 관념들이 몸에서 몸으로 미끄러지듯 떨어진다. 예를 들면 「호텐토트의 비너스 2000(Venus Hottentot 2000)」(1994) 같은 해리스의 작품에서 미술가 르네 콕스(Renee Cox)는 검은색으로 반짝이는 과장된 가슴과 엉덩이 보철물을 착용하고 포즈를 취했다. 호텐토트의 비너스는 19세기 초 영국과 프랑스에서 이국적인 생명체로 전시하기 위해 남아프리카 이스턴 케이프 지역에서 데려온 사르키 바르트만(Saartjie Baartman)이라는 이름을 가진 실

더 읽을거리

Jennifer Blessing, Catherine Opie: American Photographer (New York: Solomon R. Guggenheim Museum, 2008)

Samantha Topol (ed.), Dear Nemesis, Nicole Eisenman (St. Louis: Contemporary Art Museum; Verlag der Buchhandlung Walther König, 2014)

Harmony Hammond, Lesbian Art in America: A Contemporary History (New York: Rizzoli International Publications, 2000)

Cassandra Coblentz et al., Lyle Ashton Harris: Selected Photographs—The First Decade (Caracas, Venezuela: Centro de Arte Euroamericano; Coral Gables, Fla.: Ambrosino Gallery, in collaboration with Jack Tilton Gallery, 1996)

Edward Leffingwell, Carole Kismaric, and Marvin Heiferman (eds), Flaming Creature: Jack Smith, His Amazing Life and Times (London: Serpent's Tail; New York: Institute for Contemporary Art/P.S.1, 1997)

Kathy O'Dell, Kate Millett, Sculptor: The First 38 Years (Baltimore: Fine Arts Gallery, University of Maryland, Baltimore County, 1997)

Elisabeth Sussman and Lynn Zelevansky, Paul Thek: Diver (New York: Whitney Museum of American Art; Pittsburgh: Carnegie Museum of Art, 2010)

8 • 라일 애슈턴 해리스(토머스 앨런 해리스와의 협업), 「형제애, 십자로, 기타 등등 #2 Brotherhood, Crossroads and Etcetera #2」, 1994년
폴라로이드, 76.2×61cm

1980—1989

1989—1980

메트로 픽처스가 뉴욕에 문을 연다. 일군의 새로운 갤러리들이 등장하여 사진 이미지와 그것이 뉴스나 광고,
패션에서 사용되는 방식을 문제 삼는 젊은 미술가들의 작품을 전시한다.

"나는 내가 사진작가라고 생각하지 않는다. 나는 문화에서 사진이 하는 역할과 관련된 문제들을 다뤄 왔다. …… 그러나 사진을 하나의 문제로서 다루는 것이지 매체로서 다루는 것은 아니다." 세라 찰스워스 ▲(Sarah Charlesworth, 1947~2013)의 이 발언은 신디 셔먼, 바버라 크루거, 셰리 레빈, 루이즈 롤러와 함께 70년대 후반과 80년대 초반 갑작스레 떠오른 일군의 젊은 예술가들의 입장을 대변한다. 리처드 프린스(Richard Prince, 1949~), 제임스 웰링(James Welling, 1951~), 제임스 케이스비어(James Casebere, 1953~), 로리 시몬스(Laurie Simmons, 1949~) 같은 이들을 꼽을 수 있는데, 그중 몇몇은 캘리포니아 예술대학(CalArts) 같은 전위적인 학교를 갓 졸업한 작가로서, 이 학교의 교수인 존 발데사리, 더글러스 휴블
●러, 마이클 애셔 등에게서 개념미술과 제도 비판의 전략들을 전수받았다. 이들 모두의 특징은 당시에 일어난 새로운 발전들에서 영향을 받았다는 것이다. 예를 들면 시각적인 재현에 존재하는 성차의 문제를 전면에 내세우는 데까지 정교해진 페미니즘 이론, 그리고 이미지의 생산과 배포, 수용의 전 맥락에서 질적인 변화가 진행되고 있는 대중매체가 그런 발전들이었다. 그들의 선배 중 일부가 분열된 "잭슨 폴록의 유산"과 투쟁했다면, 베이비 붐 세대인 이들 중 일부는 스펙터클한 이미지-세
■계를 폭로하면서 그 세계와 공모하는 듯한 앤디 워홀의 모호한 모델과 투쟁했다.

수열적인 것과 허상적인 것

이들 대부분이 사진을 사용하는 방식은 찰스워스가 묘사한 문구에서 잘 드러난다. 즉 그들은 형식주의 비평가들이 이해하는 것처럼 매체를 모더니즘 방식으로 '그것의 권한 영역'에 재설정하기보다, 사진
◆이 보통 추구하는 표현적 추상이나 기록으로서의 지시성을 포스트모더니즘 방식으로 문제 삼는 작업을 했다. 사진을 문제 삼는 이 같은 시도는 몇 가지 측면에서 이뤄졌다. 한편으로는 회화와 결부된 유일무이한 이미지의 가치를 가장한 예술 사진에 반대했고, 다른 한편으로는 뉴스에서는 합의의 효과를, 광고에서는 설득의 효과를 이끌어 내려는 미디어 사진에 의혹을 제기했다. 대개 훔친 이미지로 만들어진 사진 기술의 미술은 신표현주의 회화와 그것이 억지로 재활용하고 있는 천재 화가라는 아우라에도 반대했다. 이 포스트모더니스트들은 사진을 일종의 '수열적' 이미지, 즉 원본 없는 복제로서 다뤘

을 뿐만 아니라 일종의 '허상적(simulacral)' 이미지, 즉 그것에 상응하는 지시 대상이 이 세상에 존재한다는 보장이 없는 재현으로 다뤘다. 다시 말해 그들은 사진을 현실의 물리적인 흔적이나 지표적인 자국으로 간주하기보다는, '실재의 효과'를 산출하는 코드화된 구축물로 보았다. 방점은 달랐지만 그들의 작업은 이런 실재 효과를 탐구하는 것이었다. 사진 수사학에 대한 이와 같은 탐색에 방향을 제시한 것은 롤랑 바르트였다. 허상에 대한 논의에서는 장 보드리야르와 미셸 푸코, 질 들뢰즈 등이 중요했는데, 보드리야르는 허상 개념을 통해 상품의 세계에서 최근에 일어난 전환을 이해하려 했고, 푸코와 들뢰즈는 재현에 대한 플라톤식의 유구한 사고에 도전하는 데 이 개념을 사용했다.

단명한 잡지 《더 폭스(The Fox)》의 편집자였던 세라 찰스워스는 70
▲년대 중반 조지프 코수스와 아트 앤드 랭귀지 그룹이 이끌었던 개념미술과 관계를 맺고 있었다. 페미니즘에서 자극을 받아 미술 작업을 시작한 찰스워스는 첫 번째 작업에서 개념미술뿐만 아니라 팝아트의 표현 양식을 각색하여 당시 부상하던 대중매체 속 여성 재현을 비판하는 데 사용했다.(이 점에서 찰스워스는 크루거, 실비아 콜보우스키 등과 보조를 같이했다.) 1977년에 찰스워스는 댄 그레이엄과 앤디 워홀의 초기 작업에 나타났던 변형된 신문판형을 사용한 연작을 시작했다. 그녀는 9월 한 달치의 《인터내셔널 헤럴드 트리뷴(International Herald Tribune)》의 1면을 복사한 다음, 제호란과 사진을 제외한 모든 부분을 흰색으로 지웠다. 이렇게 지워진 신문은 얼핏 보기에는 자의적인 몽타주 같았지만, 곧 남아 있는 사진 대부분이 남성 국가원수라는 점에서 뉴스의 가부장적인 구조가 명확히 드러났다. 찰스워스는 이 전략을 북미의 여러 신문에도 적용해, 무작위적인 듯 보이지만 일정한 패턴이 숨어 있는 유사한 결과를 만들어 냈다. 예를 들어 1978년 4월 21일에 조사한 모든 신문에는 한결같이 동일한 인물, 붉은 여단에게 납치돼 살해된 이탈리아의 수상 알도 모로가 등장한다.[1] 이 작품에서 찰스워스는 '어시스트 레디메이드'라는 단순한 장치를 이용해, 유력한 대중매체가 가장 우선시하는 것이 국가권력의 유지라는 사실을 폭로했다. 워터게이트 사건 이후에 등장한 이 같은 뉴스에 대한 '의심의 해석학'은 부분적으로 70년대 후반과 80년대 초에 나타난 정치의 보수화에 대한 비판적 반응이기도 했다.

▲ 1977a, 1993a　● 1968b, 1970, 1971, 1984a　■ 1949, 1960b,1960c, 1964b　◆ 1977a, 1984b　▲ 1968b

찰스워스도 동료 미술가들처럼 광고와 패션 이미지의 패턴을 다루는 작업으로 나아갔다. 「욕망의 대상(Objects of Desire)」 연작에서 그녀는 잡지에 실린 이미지를 차용해 편집한 다음, 강렬한 단색 배경에 놓고 다시 사진을 찍었다. 여기서 포즈를 취하고 있는 모델과 진열된 액세서리의 일부를 따온 파편들은 고도로 물신숭배적인 욕망의 언어를 지시했으며, 찰스워스는 이런 효과를 시바크롬 인화가 지닌 물신숭배적 광택을 통해 강조했다. 이 연작 가운데 어떤 것은 세련된 스카프 하나만으로 여성 신체의 흔적을 제시하기도 하지만, 또 다른 작업에서는 두 개의 이미지를 병치시킴으로써 비판적으로 비교하게 했다. 「인물들(Figures)」(1983)을 보면 한쪽에는 붉은색 배경에 야회복이 입혀진 여성 토르소가, 그 옆에는 검은색 배경에 천으로 묶여 있는 여성의 신체가 놓여 있다. 비평가 애비게일 솔로몬-고도(Abigail Solomon-Godeau)가 쓴 것처럼, 여기서 "(성적 매력을 지닌) 여성 신체는 드레스에 묶여 있을 뿐만 아니라, 성적 매력이라는 문화적인 관습과 재현 자체를 제한하고 규정하는 관습에도 묶여 있다." 찰스워스는 동료들과 마
▲ 찬가지로 스테레오타입의 이데올로기적, 혹은 "신화적" 작용(롤랑 바르트의 의미에서)을 드러내기 위해 이를 이중화하는 전략을 사용했다. 그런데 그 작용이란 하나의 그룹, 성, 계급의 특정 이익을 자연화하는 것이다.

리처드 프린스도 광고나 패션 이미지의 관습에 초점을 맞췄는데, 주체의 모델 만들기에 대해 폭로하는 바가 있기 때문이다. 이렇게 이미지의 패턴을 만드는 데 핵심은 정체성의 패턴을 만드는 것, 즉 정체성을 이미지의 패턴으로 만드는 것이고, 이 정체성 패턴의 형성은

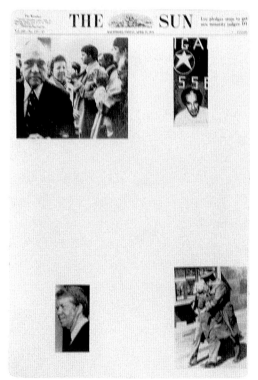

1 · 세라 찰스워스, 「1978년 4월 21일」, 1978년
하나의 작품을 구성하고 있는 마흔다섯 장의 흑백 사진 중 하나, 가변 크기,
각각 약 55.9×40.6cm

▲ 서론 3

장 보드리야르

60년대 후반 프랑스의 사회학자 장 보드리야르(Jean Baudrillard, 1929~2007)는 마르크스주의적 분석을 기호의 구조-언어학적 영역에 도입해 의미 작용이 이데올로기를 통제한다고 주장했다. 『사물의 체계(The System of Objects)』(1968)와 『소비의 사회』(1970)로 시작된 이 기획은 『기호의 정치 경제학 비판』(1972), 『생산의 거울(The Mirror of Production)』(1973)로 발전됐다. 이 주제를 가장 도발적으로 공식화한 개념은 "기호의 교환가치"로서, 교환가치가 상품에서 회사의 로고 같은 그것의 표상으로 치환됐음을 말한다. 보드리야르는 실재가 그것의 재현에 의해 대체되는 허상(시뮬라크라)에 주목해, 대표적인 예로 디즈니랜드를 들었다. 그는 "디즈니랜드는 '실재'의 나라, 즉 '실재'의 미국이 다름 아닌 디즈니랜드라는 사실을 숨기기 위해 존재한다.(마치 감옥이 사회 전체가 교도소라는 것을 감추기 위해 존재하는 것처럼)"고 「시뮬라크라의 행진(The Precession of Simulacra)」에서 적고 있다. 보드리야르는 의미가 담론 속에서 교환될 수 있도록 하는 '코드'의 작동을 통해 상품과 기호가 하나가 되었다고 확신했다. 또한 그는 '상품 물신주의'라는 개념에 문제가 있다고 생각했는데, 그 개념이 가정하는 사물은 마술적인 가치를 부여받고 있기 때문이라는 것이다. 그 대신 사물이 '코드'가 지배하는 의미의 교환 체계로 진입하기 위해서 기표가 된다고 주장했다. 보드리야르의 주장에 따르면, 사물을 의미로 변화시켜 '교환'하려는 기표가 도처에서 사물을 말소시키고 있으며, 심지어 신체에서도 기표는 스스로 증식해 생리적인 신체를 대체하고 있다. "신체에 문화적 질서를 새겨 넣는" 문신, 전족, 아이섀도, 마스카라, 팔찌, 보석 등이 보여 주는 것은 "에로틱한 것이란 동질적인 기호 체계 내에 성욕을 자극하는 것의 기입이다."라는 사실이다.

오늘날 그 어떤 유서 깊은 문화 형식보다 대중매체의 재현에 의해 훨씬 더 많이 이루어진다는 것을 프린스는 암시한다. 그는 70년대 중반에 타임라이프 사의 정기 간행물 부서에서 광고 모델과 제품 이미지를 수집하는 카탈로그 편집자로 일했다. 당시 그는 이 이미지를 유형별로 정리해서 사진으로 다시 찍는 작업을 했다. 이 작업은 처음에는 흑백으로, 다음에는 컬러로 촬영했지만, 모델의 자세와 동작, 상품의 진열이나 효과에서 나타나는 반복을 드러내기 위해 모두 같은 크기로 이루어졌다.[2] 팝아트가 유명 인사들을 선호한 것과 달리 프린스는 이름 없는 주체들을 재구성했는데, 이것은 그들에게 찬사를 보내거나 비판하기 위한 것이라기보다는 우리 자신이 이 모델에게서 느끼는 양가적 매혹을 시험하기 위한 것이었다.

사진을 사용하는 다른 포스트모더니즘 미술가들처럼 프린스도 연
▲ 작을 만들었다. 오직 수열적인 구조만이 흥미를 끄는 반복과 차이의 유희를 전달할 수 있기 때문이다. 1981년에 그는 반(半)신화적 생활양식을 선전하는 두 종류의 광고를 재촬영했다. 서부의 카우보이가 말을 타고 있는 장면으로 유명한 말보로 광고를 사용한 첫 번째 연작에

▲ 1964b, 1968a, 1968b

2 • 리처드 프린스, 「무제(같은 방향을 바라보고 있는 네 명의 여성) 1~4번」, 1977~1979년
네 장의 엑타컬러 프린트 세트, 50.8×61cm

서는 끽연 행위를 마초적 남성성과 연결시켰다. 프린스는 서부 개척자들의 과장된 카탈로그를 만들었는데 거기에는 신화에 대한 의구심과 매혹이 동시에 담겨 있다. 두 번째 연작은 해변이 등장하는 바캉스 광고를 이용했는데, 이곳은 성적 쾌락과 가족생활이 그럭저럭 공존하는 유토피아다. 그러나 프린스는 해변에서 바캉스를 즐기는 사람들의 모습을 뙤약볕이 내리쬐는 배경과 대비되도록 거친 입자의 흑백 사진으로 만들었다. 그러자 이 장면은 원폭의 참사 장면처럼 변했다. 이후 프린스는 중산층이라는 통상적인 범위에 들지 못한 그 아래 사회적 주체들로 관심을 돌렸다. 「엔터테이너(Entertainers)」에서 그는 신문 광고용으로 사용된 나이트클럽 공연자들의 흐릿한 사진들을 재촬영해서, 그 사진들이 검은색 플렉시글라스 판에서 둥둥 떠다니는 것처럼 보이게 했다. 선정적인 전시 속에 얼어붙은 듯 흐릿한 얼굴은 우리 자신의 모호한 관음증을 자극한다. 나중에 프린스는 이 이미지들을 '갱스(gangs)'라고 부르는, 반복과 차이의 유희를 담아내는 거대한 그리드로 확대된 슬라이드 형식으로 분류했다. 대개 '갱스'의 주제는 오토바이 폭주족과 햇병아리 폭주족, 자동차 레이서와 서핑하는 사람 같은 진짜 갱들로, 비평가 제프리 리안(Jeffrey Rian)이 말했듯 "고급문화의 헤게모니 외부에서 작동하는 하위문화"이다. 이런 인물들은 "매체를 통해 걸러지고 또 우리 마음에서 변형"되기 때문에 다시 한번, 프린스는 우리의 관음증을 들추어 내어 스스로 검열하게끔 한다. 크루거나 찰스워스의 바르트식 분석만큼 비판적이지는 않지만, 프린스의 작업이 그런 분석과 완전히 무관한 것도 아니다. 그는 자신이 전시된 이미지-세계와 부분적으로 동일시하고 양가적으로 참여하고 있다고 인정했다.

실재 효과

제임스 웰링과 제임스 케이스비어의 작업은 좀 더 사진의 본질에 가까우며 사진의 전통과 기법에도 좀 더 충실하지만, 결과적으로 사진을 더욱 해체하는 것이기도 하다. 그들의 작품은 비평가 월터 벤 마이클스(Walter Benn Michaels)가 주장했듯이, 사진의 지시적인 차원을 문제 삼기보다는 그것을 강조한다. 그러나 이 강조는 사진 기표의 미묘한 모호성을 이용하는 비실재론적인 방식으로 이루어진다. 시뮬레이션과 유혹보다는 인간과 카메라가 보는 방식의 차이에 관심을 갖고 있는 그들의 작품에서 '실재의 효과'는 모두 무대와 조명, 카메라의 위치와 이미지 크기에 의해 연출된 것이다.

웰링은 캘리포니아 예술대학의 학생이었던 1974년부터 실제 풍경을 닮은 흩뿌려진 재를 이용한 비디오테이프에서 '실재의 효과'에 대한 일련의 탐구를 시작했다. 1980년에는 뉴욕에서 알루미늄 포일의 구겨진 표면을 극도로 클로즈업해 찍어 모호한 효과를 창출했다. 이런 효과는 암석층을 찍은 마이너 화이트(Minor White)나 풍화된 문을 찍은 애런 시스킨드의 반추상적 연구로 통할 수 있을 정도였다. 1년 후에는 관능적이고 우아한 천에 패스트리 반죽을 뿌려서 사진을 찍었다. 이 작품은 재현적인 동시에 추상적이고, 공간적 깊이가 풍부한 것처럼 보이면서도 표면만 존재하는 것처럼 보인다. 「잔해물

(Wreckage)」, 「섬(Island)」, 「폭포(Waterfall)」 같은 제목으로 이 작품들은 낭만주의 풍경화를 연상시키지만 사진적 실재에 관해 우리가 한 투사를 반성하게 할 뿐이다.(바르트가 주장한 대로 여기서는 일반적으로 생각되는 것과 반대로 '내포'가 '외연'보다 앞선다.) 이 이미지들을 다른 방식으로 읽을 수 있도록 열어 주는 것은 바로 수단의 단순성이다. 「……을 찾아서」[3]는 옷감의 주름 사이에 놓인 반죽 부스러기뿐만 아니라 높은 산등성이나 빙하의 유빙도 연상시킨다. 웰링을 통해 낭만주의적 경험 '찾기'는 포착되지 않는 지시대상을 찾는 탐색이 된다.

제임스 케이스비어도 70년대 후반부터 사진의 모호성을 가지고 노는 작업을 해 왔다. 그러나 여기서 불확실성은 흰색 액자용 대지, 석고나 스티로폼으로 만든 유사건축 모형에서 생기는데, 케이스비어는 마치 축소된 영화 세트 모형인 양 이것들을 연출하고 조명을 비춘다. 이렇게 만들어진 장면들은 특수한 동시에 일반적인데, 여기에서 상기되는 주제는 오직 케이스비어의 초기 작품에서 다뤄지곤 했던 미국 서부, 남북전쟁, 남북전쟁 전의 남부 같은 지방 풍경들이다. 「서트펜의 동굴」[4]에서처럼 때로 이들 풍경은 전적으로 허구적인 것으로, 윌리엄 포크너의 소설 『압살롬! 압살롬!』(1936)에 등장하는 악마적 주인공이 황무지에 지은 신고전주의 저택을 암시하기도 한다. 웰링과 마찬가지로 케이스비어도 자신의 매체와 제목만으로 실재의 효과를 만들지만 이런 효과는 부분적일 뿐이다. 그의 모든 이미지는 모델과 그것이 지시하는 대상, 허구와 기록 사이의 무인 지대에 유예되어 있기

4 • 제임스 케이스비어, 「서트펜의 동굴 Sutpen's Cave」, 1982년
실버 젤라틴 프린트, 40.6×50.8cm

때문이다. 그의 장소들은 꿈 혹은 신화의 속의 일관성 같은 두려운 낯섦(언캐니)을 지니고 있다. 그 장소들은 재현이 부상하여 실재를 대체하는 일종의 환영이다.

사진에 기반을 둔 이런 모든 작품에서 실재와 재현, 그리고 원본과 복제물의 위계는 다소 불안정해진다. 그리고 이미지의 토대를 살짝 무너뜨림으로써 관람자는 미묘하게 전복되는데, 사진이 통상 주체에게 부여하는 통제력, 즉 권한을 지닌 시점과 시선의 정확성이 부분적으로 철회되기 때문이다. "관람자는 자신의 관점에 따라 변형되고 왜곡되는 시뮬라크르의 일부가 된다."는 들뢰즈의 말에서처럼 관람자는 때로 이런 시뮬라크르에 둘러싸여 있다고 느낀다. 환영이 불러일으키는 이런 혼란 속에서 사진이 갖는 실재의 효과는 의문에 붙여진다. 또한 사진의 관습적 지위, 즉 사진은 "코드 없는 메시지"(바르트)로서 사물을 명확하게 하고 사건을 자연 그대로 담는 기록이라는 주장도 마찬가지다. 20년 전에도 이는 비판적인 통찰이었으며, 뉴스나 그▲밖의 것에서 발견되는 사진적 재현이 진리를 담고 있다는 주장에 도전하는 의문의 제기는 당시에도 시급한 것이었다. 그러나 오늘의 이미지-세계에서는 점점 더 허상적인 것이 지시적인 것을 정복하고 있다. 아마도 오늘날 우리에게 필요한 것은 재현에 대한 비판보다는 시뮬라크르에 대한 비판일 것이다. HF

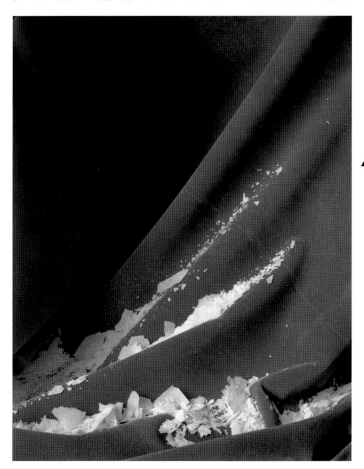

3 • 제임스 웰링, 「……을 찾아서 In Search Of……」, 1981년
실버 젤라틴 프린트, 22.9×17.8cm

더 읽을거리

질 들뢰즈, 『의미의 논리』, 이정우 옮김 (한길사, 2000)
Roland Barthes, *Image–Music–Text*, trans. Stephen Heath (New York: Hill and Wang, 1977)
Jean Baudrillard, *Selected Writings*, ed. Mark Poster (Stanford: Stanford University Press, 1988)
Louis Grachoes (ed.), *Sarah Charlesworth: A Retrospective* (Santa Fe: SITE Santa Fe, 1997)
Jacques Guillot (ed.), *Richard Prince* (Grenoble: Centre National d'Art Contemporaine, 1988)
Sarah Rogers (ed.), *James Welling: Photographs 1974–1999* (Columbus: Wexner Center for the Arts, 2000)
Abigail Solomon-Godeau, *Photography at the Dock: Essays on Photographic History, Institutions and Practices* (Minneapolis: University of Minnesota Press, 1991)

▲ 2009c

1984a

빅터 버긴이 「현전의 부재: 개념주의와 포스트모더니즘」이란 제목의 강연을 한다. 이 강연 내용이 책으로 출간되고, 또 앨런 세큘러와 마사 로슬러의 글이 발표되면서 영미 사진개념주의와 사진사, 사진 이론에 관한 새로운 접근법이 등장한다.

▲ 기본적으로 분석 명제와 언어적 정의에 관심을 갖는 개념미술은 시각적으로는 사진 이미지를 분석적으로 다루려는 경향과 관련돼 있었다. 포스트미니멀리즘 미술이 언어와 신체의 지각에서 수행성 (performativity)의 장으로 옮겨 갔다면, 그 과정에서 사진은 그것이 기본적으로 지닌 지표성(indexicality)을 기반으로 그 장의 시간적·공간

● 적 차원을 기록하는 매체 역할을 했다. 따라서 포스트미니멀리즘의 관심사는 사진이라는 매체를 통해 제작 과정과 특정 장소들, 그리고 우연성과 맥락성을 세세하게 추적하는 방식으로 확장됐다. 사진은 미세한 시공간적 변화, 점증하거나 연속해서 일어나는 행위의 작은 변화를 기록할 수 있다는 능력으로 인해, 개념주의에서 점점 중요하게 다뤄지던 **의미 작용**의 과정과 생산에 대한 관심을 충족시켜 주는 이상적인 도구가 될 수 있었다. 영국의 미술가 빅터 버긴(Victor Burgin, 1941~)의 「사진길」[1]은 맥락의 미학에서 사진 자체의 의미 분석으로 나아가고 있음을 말해 주는 것으로, 이 시기 그는 《스튜디오 인터내셔널(Studio International)》에 발표한 「상황적 미학(Situational Aesthetics)」이란 글을 통해 장소 특정성을 이론화하기 시작했다.

그의 첫 번째 책 『작업과 논평: 1969~1973(Work and Commentary: 1969–1973)』에서 버긴의 전반적인 이론과 미술 프로젝트는 60년대 말 영미 개념주의의 정통 모델, 특히 아트 앤드 랭귀지 그룹과 그들의 잡지인 《아트-랭귀지(Art-Language)》의 후기 모더니즘적 자기 비판성을 고수했다. 그러나 버긴은 결국 바로 그 잡지를 통해 다음과 같이 주장하여 개념주의를 체계적으로 비판한 최초의 인물이 됐다. "미술의 가장 적절한 기능은 세계를 향한 태도의 제도화된 양상들을 수정함으로써 사회화의 수행자 역할을 하는 것이다. 그러므로 어떤 미술 활동도 그것이 속해 있는 사회의 코드 및 관행과 동떨어져 이해될 수 없다. 실행되고 있는 미술은 이데올로기 외부에 있을 수 없다. …… 우리는 단순히 미술을 내용으로 하는 미술 이상의 미술을 생산해야 할 책임을 받아들여야 한다."

■ 클레멘트 그린버그의 미국형 형식주의의 마법은 놀랄 만큼 오랜 기간 영국 미술가들을 사로잡았고, 아트 앤드 랭귀지 그룹의 멤버들도 예외는 아니었다. 그러나 이 형식주의 모더니즘은 《스크린(Screen)》의 편집자들이 영어권 영화 제작자, 미술가, 작가들에게 처음으로 소개한 두 가지 이론적 유산들이 조명되면서 빠르게 해체됐다. 그 이

1 • 빅터 버긴, 「사진길 Photopath」, 1969년 7월
마룻바닥에 스물한 개의 연속적인 부분으로 이루어진 스물한 장의 사진

▲ 론적 성과란 하나는 러시아와 소비에트의 형식주의적 사유였고, 다
● 른 하나는 프랑스 구조주의 기호학과 프로이트에서 라캉에 이르는
■ 정신분석학이었다. 이 두 이론의 발견은 영국의 버긴과 메리 켈리 같은 미술가들에게 새로운 이론적 기반을 제공했고, 그 영향으로 버긴은 마침내 모더니즘 및 개념주의와 맺고 있던 관계를 청산하게 된다. 바로 이것이 1984년에 그가 발표한 논문 「현전의 부재(The Absence of Presence)」의 주된 내용이다. 버긴의 작업이 주로 기호학과 롤랑 바르트가 여러 글에서 발전시킨 사진 이미지에 대한 이론에 근거를 두고

▲ 1968b ● 1969 ■ 1960b ▲ 1915 ● 서론 1, 서론 3 ■ 1975a

▲ 있다면, 앨런 세큘러(Allan Sekula, 1951~2013)는 미셸 푸코에 주목함으로써 「신체와 아카이브(The Body and the Archive)」(1986)란 혁신적인 논문을 발표하기에 이른다. 그리고 메리 켈리의 라캉주의 페미니즘의 영향은 페미니즘 미술을 행동주의적으로 정의하는 경향에서뿐만 아니라, 마사 로슬러(Martha Rosler, 1943~)의 경우처럼 사진적 재현에 대한 정치적 비판에서도 나타났다.

사진으로의 선회

사진의 유산은 60년대 미국 미술에서 갖가지 모순적인 방식으로 수용됐다. 우선 로버트 라우셴버그는 '발견된' 사진을 사용했고, 이어
● 앤디 워홀은 20년대 유럽의 포토몽타주 미학을 독특한 방식으로 변형시켰다. 그 다음으로는 20년대 이후의 미국 사진 전통들이 훨씬 복잡하고 명확하게 파악되지 못한 채 다양한 방식으로 참조되기 시작했다. 여기에는 폴 스트랜드에서 워커 에번스에 이르는 미국 스트레
■ 이트 사진의 위대한 전통, 그리고 30년대에 체계화됐던 농업안정국(FSA) 사진가들의 전통과 다큐멘터리 전통 등이 있다. 이와 같이 다양한 방식을 통해 워홀 이후 60년대 초반의 미술가들은 사진 이미지를 네오아방가르드적 생산이라는 맥락에서 다시 출현시켰다.

확실히 사진 미학이라 할 수 있는 것을 만들어 낸 최초의 인물
◆ 중 하나는 에드 루샤다. 60년대 초반부터 나오기 시작한 『26개의 주유소(Twenty-six Gasoline Stations)』(1962)와 『선셋 대로의 건물들(Every Building on the Sunset Strip)』(1966) 같은 그의 사진집에는 특별한 유형의 사진이 소개됐다. 이 사진들은 아마추어적이고 대중주의적이라 할 만한 특징을 갖고 있다는 점에서 사진 이미지의 탈숙련화라는 원리와 결부돼 있다. 실제로 루샤의 작품들은 처음에 (미술 작품을 능숙한 기술에서 벗어나게 하는 자체의 방식을 갖고 있는) 팝아트의 맥락에서 받아들여졌다. 그러나 워홀이 사용한 것이 '발견된' 사진이었다면, 루샤는 도시 풍경의 파편들을 '발견된' 재료로 다뤘고, 그것도 가능한 한 가장 일상적이고 평범한 방식으로 기록함으로써 워홀을 다른 방식으로 번역했다.

60년대 중반에는 댄 그레이엄의 이른바 시원적 개념주의 사진(protoconceptual photography)이란 또 다른 사진 유형이 나타났다. 그의 작업은 전반적으로 루샤에게 크게 기대고 있지만, 한편으로 미국 다큐멘터리 사진가들, 특히 워커 에번스의 작업과 명백한 관련성을 보여 준다. 「미국을 위한 집(Homes for America)」(1966~1967)에서 뉴저지 지역 고유의 건축물을 담은 그레이엄의 무표정한 사진 이미지들은 곧바로 피츠버그 산업 건축물들을 담아낸 에번스의 무표정한 사진들을 연상시킨다. 지역 고유의 건축 이미지를 보여 준다는 점에서 그들 사이에는 연속성이 있지만, 그레이엄의 작업은 30~40년대 사진에서 보이는 질적인 완성도와는 거리를 둔다. 그는 이미지로서 버내큘러 건축이라는 관념에 지역적이고 대중적인 사진 작업이라는 관념을 더함으로써 원래 루샤의 기획이었던 사진 제작의 탈숙련화를 더욱 심화시켰다. 저가의 휴대용 카메라와 값싼 컬러 필름, 저렴한 인화 방식을 택한 그의 작업들은 마치 뉴저지에서 길을 잃은 여행자가 촬영한 사진처럼 보이는 효과를 냈다.

개념미술의 맥락으로 들어오면서 사진은 그레이엄이 확립한 것 이상의 수많은 기능을 맡게 됐다. 무엇보다 사진은 미술 작품의 배포 형식에 대한 문제를 제기했다. 루샤를 시작으로 사진은 미술 작품을 전달(mediatization)하는, 즉 대중에게 배포하기 위한 장치로 사용되면서 유일무이한 대상으로서의 미술 작품이란 관념을 해체하는 데 기여했다. 일찍이 워홀이 유일무이한 원본으로서의 회화라는 조건에 흠집을 내기는 했지만 결국 그는 모든 미술 생산에서 다시 그 조건으로 돌아갔다. 그 결과 사진 이미지와 실크스크린 처리 방식이 워홀의 회화를 결정하는 요소이기는 하지만, 이 과정을 통해서 나온 최종 생산물은 여전히 유일무이한 원본적 대상으로 남았다. 루샤에게는 최종 생산물이 실제로 대중에게 배포될 수 있는 복수의 대상, 즉 값싸
▲ 게 만든 책이었고, 따라서 역설적으로 '아우라'를 그대로 남겨 둔 팝아트 회화와는 명백히 대립됐다.

두 번째로, 사진은 이전에는 생각할 수도 없고 보이지도 않던 다양한 영역의 주제를 도입함으로써 시원적 개념주의와 개념주의의 맥락으로 진입했다. 루샤는 건축, 지역 도시 공간, 교통 문제 등과 같은 도시성에 대한 문제의식을 미술 작업의 영역에 다시 등장시켰다. 이 주제는 30년 동안 유럽이나 미국 어디에서도 다뤄진 적이 없었다. 모더니즘이 전성기에 이른 30년대까지는 건축과 도시성에 대한 주제가 아방가르드의 고려 사항이었으나, 제2차 세계대전 이후에는 도시의 집단적이고 공적인 공간 조건과 관련된 모든 주제들이 미술 생산에서 그 자취를 감췄다. 루샤의 작업과 이후 진행된 그레이엄과 개념주의 미술가들의 작업에 와서야 비로소 공적 도시 공간, 건축, '공공성'에 대한 문제(우선적으로 공공성이란 개념을 어떻게 이해할 것인가의 문제)들이 다시 아방가르드의 주제가 됐다.

지표에서 정보로

이런 관심사를 중점적으로 다룬 미국의 개념주의 미술가는 더글러스 휴블러였다. 특히 그는 자신의 행위의 시간성과 공간성을 사진 이미지와 연결시키면서, 동시에 그 작업을 고급예술의 도상학과 분리시켰다. 1971년의 사진 프로젝트 「변화하는 작업 #70(진행 중) 글로벌」[2]에서 그는 지구에서 살아가는 모든 사람들의 보편적이고 집단적인 초상을 담는 작업에 착수했다. 이 작업은 그 자체로 인물화 장르를 비판하는 것이었고, 또한 그 장르를 공간적·시간적·양적으로 확장시킴으로써 전통적으로 재현과 재현의 관례가 가졌던 한계들을 넘어서고자 했다.

그러나 60년대 후반이 되자 개념미술가들의 사진 작업 방식에 맞서는 미술가들이 대거 등장해, 개념주의에 대한 비판을 통해 자신들의 입장을 정립했다. 미술에서 새로운 입장이 형성될 때 언제나 그렇듯이 그들은 앞선 시기의 유산을 재발견하거나 재해석했는데, 그 유
● 산이란 미국 다큐멘터리 사진이라는 전통이었다. 앨런 캐프로, 존 발데사리, 시인 데이비드 앤틴과 함께 수학한 그룹으로 캘리포니아에서 활동을 시작한 이 미술가들(주요 인물은 세큘러, 로슬러, 프레드 로니디어(Fred Lonidier) 등)은 개념미술의 허울뿐인 중립성에 정면으로 맞섰다. 이 역사적인 전환을 잘 보여 주는 예는 루샤의 작품집 구조를 그대로 반

2 • 더글러스 휴블러, 「변화하는 작업 #70 (진행 중) 글로벌 Variable Piece #70 (in process) Global」(부분), 1971~1997년 자료 사진과 텍스트, 가변 크기

떤 논평이나 맥락화도 없는 팝의 중립적인 접근 방식이 행동주의적인 개입 모델로 변형되는 또 다른 전환점이다.

팝에서 포토몽타주로

로슬러와 세큘러 같은 미술가들은 포토몽타주와 정치적 다큐멘터리 사진이라는 두 모델을 역사적 출발점으로 삼는다. 첫 사례인 로슬러의 60년대 말 작업 「가정에 전쟁 들여오기: 아름다운 집」[4]은 하트필드 모델을 거의 직접적으로 채택한 일련의 포토몽타주로서, (비록 당시 그녀가 하트필드를 몰랐다고 주장하지만) 베트남 전쟁의 참상을 다룬 이미지를 광고나 패션, 인테리어 잡지들에 등장하는 호사스러운 이미지 사이에 삽입한 것이었다. 로슬러는 이 컬러 포토몽타주 연작을 제작해 대량으로 배포하려 했다. 비록 실현되지는 못했지만 이 작업은 포토몽타주 미학의 정치화가 미국적 맥락에서 절정에 도달한 첫 번째 사례 가운데 하나가 됐다.

포토몽타주의 재발견 외에 두 번째 접근 방식은 미국 다큐멘터리 사진의 전통을 다양한 방식으로 재고찰하는 일과 관련 있다. 이 그룹은 사진 작업을 미국화하려는 뚜렷한 목표가 있었고, 따라서 유럽이 아닌 미국이라는 지역의 역사적 맥락과 전통들을 살펴보고자 했다. 독자적 프로젝트를 통해 미국성을 지속적으로 강조했던 팝아트에

3 • 프레드 로니디어, 「29건의 체포 29 Arrests」, (위) 「#10: 해군 11 지구 본부」, (아래) 「#18: 해군 11지구 본부」, 1972년 5월 4일, 샌디에이고
서른 장의 흑백사진, 12.7×17.8cm

▲ 복한 프레드 로니디어의 「29건의 체포」[3]이다. 여기서 루샤 풍의 무표정한, 캠프 취향의 중립성은 단순히 무작위로 모아 놓은 듯한 발견된 대상이 그 자체로 주제가 되는 것을 통해 드러난다. 이 프로젝트에서 로니디어는 샌디에이고 항에서 미 군함이 신무기와 새로운 군 보급품을 싣고 베트남으로 떠나는 것에 반대하여 반전시위가 벌어진 과정에서, 체포되고 있는 사람들의 사진을 찍었다. 따라서 그는 개념주의가 거부했던 정치적·맥락적·역사적 요인들을 돌연히 도입함으로써 루샤의 허울뿐인 중립성을 비판했다.

이 세대의 미술가들이 휴블러, 발데사리, 루샤 등이 보여 준 팝과 개념주의적 감수성에 반대한 이유 중 하나는 러시아 영화에 심취했던 20년대의 뉴욕 필름 앤드 포토 리그(New York Film and Photo League)의 유산들을 때늦으나마 재발견했기 때문이었다. 60년대 말에 이들은 세르게이 에이젠슈테인과 프세볼로트 푸도프킨(Vsevolod Pudovkin)의 영화뿐만 아니라 뉴욕 필름 앤드 포토 리그의 사회적 다큐멘터리
● 작업에서 영향을 받았고, 존 하트필드 같은 인물들도 진지하게 다시 논의했다. 몇몇 경우는 한스 하케의 작업이 명백한 매개 역할을 했다.
■ 1970~1971년의 하케의 사진 작업(「샤폴스키와……」 같은 부동산 작업은 건축과 그 수열적 형태에 초점을 맞추고 있어, 루샤와 그레이엄의 작업과도 유사하다.)은 어

▲ 1967a, 1968b ● 1920, 1937c ■ 1971, 1972b

의해 어느 정도는 소개된 적이 있는 지역 문화에 대한 관심을 배경으로, 로슬러와 세큘러는 농업안정국 사진의 유산뿐 아니라 필름 앤드 포토 리그의 유산과 대화를 시작함으로써 미국의 역사에서 흥미로운 전통과 문화를 끌어내고자 했다.

이들의 작업에 결정적으로 영향을 준 마지막 요소는 사진 자체의 지위에 관한 논쟁이었다. 왕성하게 저술 활동을 하는 사진 비평가이자 이론가인 동시에 역사학자인 이 미술가들은 주로 글을 통해서 모더니즘과 사진 간의 전반적인 관계를 문제 삼았다. 로슬러의 「다큐멘터리 사진론: 그 속에서, 그 주변에서 그리고 그 후에(In, Around, and Afterthoughts on Documentary Photography)」(1981)와 세큘러의 「모더니즘 해체하기, 다큐멘터리 재발견하기(Dismantling Modernism, Reinventing Documentary)」(1984)와 같은 다양한 글들이 당시 미국 문화사에 대한 대중의 인식 속에 어느 정도로 다큐멘터리 사진을 부각시켰는지 주목할 필요가 있다. 로슬러와 세큘러 둘 다 과거의 다큐멘터리 프로젝트를 맹목적으로 이어 가자는 것이 아니라 사실은 그 반대였다. 일례로 그들은 농업안정국 사진의 유산이 역사적으로는 부적절했음을 매우 비판적이고 조심스럽게 지적했다.

저술가이자 미술가인 이들의 정치성 짙은 작업에서 분명하게 드러난 점은 무엇보다도 워커 에번스나 도로시어 랭 같은 사진가들의 정치적 중립성은 심각한 결점이었다는 것이다. 에번스와 랭은 로이 스트라이커가 주도한 농업안정국 프로젝트의 현실 정치적인 틀 속에서 자신들의 작업이 이용될 것이라는 사실을 알지 못했거나 그 사실에 무관심했다. 로슬러와 세큘러는 사진 작업이 어느 정도까지 행동주의적·개입주의적·선동적 접근 방식을 취할 수 있는지, 또 사진이 사진으로서 어느 정도까지 그것의 정치적 유효성을 막는 담론적 관례와 제도적 구조에 포함되는지를 지속적으로 탐구했다.

수열성과 행위성 사이에서

이것은 사진가들이 자신의 글과 작업 모두에서 직면하는 딜레마 가운데 하나다. 세큘러의 「무제의 슬라이드 연속 사진」[5]이나 로슬러의 「두 개의 부적절한 묘사 체계로 본 바워리 가」[6] 같은 프로젝트에서는 전통적인 다큐멘터리 사진의 한계를 넘어서려는 작가들의 노력을 볼 수 있다. 슬라이드를 일정한 주기로 계속 반복해서 보여 주는 세큘러의 작업은, 제너럴 다이너믹스 사의 콘베어 항공우주국 공장의 주간 근무가 끝나 퇴근하는 노동자들을 담은 80개의 연속적인 이미지로 구성돼 있다. 이것은 확실히 휴블러 등이 캘리포니아에서 진행한 개념주의의 변형에 대한 대응이며, 또한 바이마르와 미국의 다큐멘터리 전통 모두에서 나타나는 노동자 이미지를 염두에 둔 작업

4 · 마사 로슬러, 「영부인(팻 닉슨), 가정에 전쟁 들여오기: 아름다운 집 First Lady(Pat Nixon) from the series Bringing the War Home: House Beautiful」, 1967~1972년
컬러사진으로 인화된 포토몽타주, 61×50.8cm

▲ 1936 ● 1936 ▲ 1968b

5 • 앨런 세큘러, 「무제의 슬라이드 연속 사진 Untitled Slide Sequence」, 1972년

이다. 정적인 흑백사진에서 연속적으로 넘어가는 슬라이드 영상으로 바꾸고 (중산층이나 사무직 노동자와는 대조적으로) 노동자들을 하나하나 식별하기 어렵도록 무작위적으로 촬영한 방식은 다큐멘터리 사진의 주제를 훨씬 정확하고 복합적인 이미지로 제공한다. 즉 한편으로는 사진이 무엇인지('지표적 기호'로서의 위상), 그것이 어떻게 의미를 생산하며 제도적·담론적으로 어떤 위치를 갖고 배포되는지에 대한 기호학적 성찰은 정치적인 다큐멘터리 사진으로 돌아가자는 순진한 주장과 거리를 두는 이와 같은 작업에서 중요하다. 그러나 동시에 이와는 정반대로, 단순히 기호학적 성찰을 넘어서 그 주제를 다루는 데 있어서 맥락화나 역사적 특정성의 필연성과 가능성을 강조한다. 따라서 미국 다큐멘터리의 정치적 유효성에 대한 순진한 가정을 비판하는 것과 개념주의 사진의 순수한 중립성을 비판하는 것이 하나로 합쳐진다고 할 수 있다.

로슬러의 「두 개의 부적절한 묘사 체계로 본 바워리 가」는 이런 점에서 전형적인 프로젝트다. 이 작업은 입자가 굵은 흑백 영상을 통해 더욱 질 낮은 형태의 다큐멘터리 사진(로슬러가 "부랑자를 찾는 사진 학파"라 부르는)과 70년대 이런 유형의 사진이 갖게 된 내적인 역사적 의미를 다룬다. 이 작업은 또한 70년대 당시 뉴욕현대미술관의 존 자코우스키(John Szarkowski)가 추켜세웠던 뉴욕 거리 사진이라는 특정 유형의 작업도 비판한다. 이런 유형의 사진은 냉소적으로 거리의 일상적 비참함과 쇠락을 스펙터클한 소재로 만들어 버리는 게리 위노그랜드의 작업에서 특히 잘 드러났다. 워커 에번스의 전통으로 돌아간(대부분 워커 에번스의 작업을 인용한 것 같은) 로슬러는 자신이 "사진적 재현의 부적절함"이라고 부른 것에 자신의 위치를 정한다. 동시에 그녀는 언어적 체계가 술주정뱅이를 재현하는 데 부적절함을 명백히 드러낸다. 마주보는 면에 술에 취해 있음을 의미하는 단어의 목록이 사진 이미지와 병치되어 제시된다. 가장 저속한 속어와 가장 구식의 표현부터 문어적인 표현에 이르는 단어들이 수열적으로 쌓인 이 목록은 팝아트의 수열적 반복의 모방처럼 보이지만, 그 주제와 언어적 위상을 이용해 순수한 언어의 자기 반영성에 대한 개념미술의 주장에 이의를 제기한다. 언어를 신체적인 것의 영역, 즉 무질서, 일탈, 사회적 자격 상실의 영역과 다시 연결시킴으로써 개념미술이라는 합리적인 프로젝트 속으로 대항–합리성의 차원을 도입한다.　　BB

더 읽을거리

리처드 볼턴 편, 『의미의 경쟁』, 김우룡 옮김 (눈빛, 2001)

Victor Burgin, *The End of Art Theory: Criticism and Postmodernity* (Atlantic Highlands, N.J.: Humanities Press International, 1986)

David Campany (ed.), *Art and Photography* (London: Phaidon Press, 2003)

Martha Rosler, *Decoys and Disruptions: Selected Writings 1975–2001* (Cambridge, Mass.: MIT Press, 2004)

Allan Sekula, *Photography Against the Grain: Essays and Photoworks 1973–1983* (Halifax: The Press of the Nova Scotia College of Art and Design, 1984)

Abigail Solomon–Godeau, *Photography at the Dock: Essays on Photographic History, Institutions and Practices* (Minneapolis: University of Minnesota Press, 1991)

▲ 1936

```
sot

tippler

winebibber

elbow bender

overindulger

toper

lushington
```

6 • 마사 로슬러, 「두 개의 부적절한 묘사 체계로 본 바워리 가 The Bowery in Two Inadequate Descriptive Systems」, 1974~1975년
마흔다섯 장의 흑백사진과 세 개의 검은색 패널, 각 20.3×25.4cm, 다섯 번째 에디션

1984ₐ

프레드릭 제임슨이 「포스트모더니즘 혹은 후기 자본주의의 문화 논리」를 발표한다. 이로써 포스트모더니즘 논쟁은 미술과 건축을 넘어 문화정치학으로 확장되고, 두 개의 상반되는 입장으로 나뉘게 된다.

전후 비평에서 '포스트모더니즘(postmodernism)'이란 용어만큼 논쟁적인 단어는 없었다. 그 이유는 '모더니즘(modernism)', '현대성(modernity)', '현대화(modernization)' 등의 역시 파악하기 어려운 용어들과의 관계 속에서만 이해될 수 있기 때문이다. 게다가 '포스트모더니즘'은 그 자체로도 역설적이다. 한편으로는 '모더니즘'(각각의 예술 형식을 그 개별적인 본질로 정제해 내는 것으로 이해되든지, 아니면 그 반대로 모든 미학적인 구분에 대한 비판으로 이해되든지 간에)이 어떻게든 끝이 났음을 시사하며, 실제로 많은 이론가에 의해 종말이 선언되기도 했다. 그러나 다른 한편으로는 그 용어와 연관된 몇몇 미술가와 비평가들의 작업을 통해 모더니즘에 대한 새로운 통찰, 특히 주류 비평에 의해 오랫동안 경시됐던
▲ 역사적 아방가르드(예를 들어 클레멘트 그린버그와 그의 추종자들에 의해 경시됐던 다다와 초현실주의)에 대한 새로운 통찰이 제시됐다. 이처럼 포스트모더니즘은 모더니즘의 종언을 선언하는 방식인 동시에 그것을 재발견하는 방식이었다.

　모더니즘과 마찬가지로 포스트모더니즘도 하나의 미술 양식을 가리키는 말은 아니다. 오히려 야심 찬 이론가들은 포스트모더니즘을 서구에 등장한 새로운 문화 단계를 설명하기 위한 용어로 사용했다. 고전적인 마르크스주의 분석인 「포스트모더니즘 혹은 후기 자본주의의 문화 논리」를 발표한 미국의 비평가 프레드릭 제임슨에게 포스트모던은 모던과의 단절이라기보다는 과거의 (혹은 '남아 있는') 요소들과 새로운 (혹은 '떠오르는') 요소들이 불균등하게 발전하고 있는 상황을 일컫는 것이었다. 그럼에도 불구하고 포스트모던은 제1차 세계대전 이후 등장한 이른바 '소비 자본주의'라 불리는 자본주의의 새로운 단계와 관련된 문화의 새로운 계기로서, '하나의 시대로 구분'될 수 있을 정도로 충분히 독특한 것이었다. 따라서 제임슨에게 포스트모던 문
● 화와 연관된 스펙터클한 이미지들, 즉 잡지와 영화 그리고 TV와 인터넷에서 떠돌아다니는 유혹적인 허상들(시뮬라크라)은 소비주의 욕망에 의해 추동된 경제의 '문화적 논리'를 반영하는 것이었다. 그러나 포스트모더니즘 개념을 둘러싼 철학적인 논쟁을 개시했던 『포스트모던의 조건(The Postmodern Condition)』(1979)의 저자인 프랑스의 철학자 장-프랑수아 리오타르에게 포스트모던은 그것이 계몽의 확산이든 프롤레타리아의 예속화든 간에 마르크스주의적 서사, 아니 '현대성'의 모든 '거대 서사'가 끝이 났음을 나타내는 것이었다. 그러나 포스트모더

니즘에 대한 논쟁에서 이 두 적수는 비록 서로의 결론에는 동의하지 않았지만, 포스트모더니즘의 원동력이 여전히 이윤을 위해 생산과 소비, 교통과 통신의 양식들을 끊임없이 변형시키는 '근대화'라는 점에는 의견을 같이했다. 이런 이유로 포스트모던이라는 시기 구분은 '모더니즘'이란 예술 형식, 심지어 문화적으로 '근대성'이란 시대의 종말을 가리키는 것일 수는 있을지언정, '근대화'라 불리는 사회 경제적인 과정의 종말이 아니라, 오히려 반대로 근대화의 과정이 거의 전 지구적으로 진행되고 있음을 알리는 것이었다.

두 개의 경쟁적 포스트모더니즘

'포스트모더니즘' 논쟁이 한창일 때, 다시 말해 로널드 레이건이 대통령으로 재선된 1984년경에 이 용어는 미술과 건축에서 무엇을 의미했을까? 당시 미국에서는 가족과 종교, 국가의 본래적 가치, 즉 문화적 전통으로 돌아가기를 주장했던 정치적 신보수주의가 팽배해 있었다. 그러나 적어도 예술과 학문 분야에서는 그런 기원과 회귀 모두에 의문을 던졌던 후기구조주의 이론이 전성기를 맞고 있었다. 신보수주의와 후기구조주의가 각각 정치권력과 지적 동향이라는 구분된 영역에서 작동했기에 서로 경쟁 관계에 놓여 있지는 않았지만, 이 두 철학은 당시 포스트모더니즘에 대한 두 가지 기본적인 입장을 대표했고, 편의상 다음과 같이 이름을 붙이려 한다.

　지금과 마찬가지로 당시에도 '신보수주의 포스트모더니즘'은 '후기구조주의 포스트모더니즘'보다 더 잘 알려져 있었다. 주로 양식에 의해 정의된 신보수주의 포스트모더니즘은 모더니즘을 단순히 겉모습으로 환원해, 건축에서는 유리와 강철의 국제 양식으로, 미술에서는 추상회화로, 소설에서는 언어학적 실험으로 이해했다. 따라서 건축에서는 장식으로, 미술에서는 형상으로, 소설에서는 서사로 돌아감으로써 모더니즘에 대항했다. 이와 같은 회귀를 일종의 영웅적인 복원으로 주장했다. 즉 대중문화 특유의 익명성에 반대하여 미술가 개인을, 모더니즘 문화 특유의 기억 상실에 반대하여 역사적 기억을 복원하
▲ 는 것이라고 정당화했다. 이에 반해 '후기구조주의 포스트모더니즘'은 미술가의 독창성과 전통의 권위 모두를 의문시했으며, 게다가 재현으로 돌아가기보다는 재현의 비판으로 나아갔다. 여기서 재현은 현실을 모사하기보다는 그것을 구성한다고, 진실을 드러내기보다는 여러 스

▲ 1916a, 1920, 1924, 1925c, 1930b, 1931a, 1942a, 1942b, 1960b　　● 1956, 1957a　　▲ 1977a, 1980

테레오타입에 종속시킨다고 간주됐다. 그러나 지금 보면 이 두 상반된 입장은 역사적 동일성을 공유하고 있었다. 그런데 이런 사실은 이 두 입장 모두 당시에는 예상하지 못했던 것이다.

미술과 건축에서 신보수주의 포스트모더니즘은 고풍스러운 양▲식과 동시대 구조물의 절충적인 혼합을 선호했다. 필립 존슨(Philip Johnson, 1906~2005), 찰스 무어(Charles W. Moore, 1925~1993), 로버트 벤투리(Robert Venturi, 1925~), 마이클 그레이브스(Michael Graves, 1934~), 로버트 스턴(Robert Stern, 1939~) 등으로 대표되는 건축에서는 주로 원형 기둥 같은 신고전주의 요소들이 많이 사용됐다. 이런 요소들은 대중적인 상징으로서, 효율성과 비용을 염두에 두고 구조와 공간의 합리화를 꾀한 통상의 현대 건축물을 꾸미는 역할을 했다. 프란체스코 클레●멘테(Francesco Clemente, 1952~), 안젤름 키퍼(Anselm Kiefer, 1945~), 데이비드 살르(David Salle, 1952~), 줄리앙 슈나벨(Julian Schnabel, 1951~) 등으로 대표되는 미술에서는 미술사를 참조해서 활용하는 경향이 있었다. 그 요소들은 통상적인 근대회화를 꾸미는 진부한 것들이었다.(차용되는 요소는 미술가가 속한 나라의 문화에 따라 달랐으며, 여기서는 각각 이탈리아, 독일, 미국의 문화를 드러낸다.)[1] 그렇다면 이런 작품들이 어떤 면에서 포스트모더니즘적인가? 모더니즘과 심각하게 대립하거나, 그렇다고 형식적인 면에서 그것을 넘어서는 것도 아니었다. 오히려 60년대와 70년대 과도할 정도로 개념적이었던 미술과 건축에서 소외됐다고 하는 일반 대중과의 화해(이것은 시장과의 화해를 의미하기도 한다.)를 추구했다. 그러나 이 화해는 종종 주장되는 것처럼 민주주의적이지는 않았다. 오히려 역사적인 요소를 암시한다는 점에서 엘리트주의적이었고, 상투적인 요소를 사용해 쉽게 소비될 수 있는 작품을 만든다는 점에서 조작적인 경향을 보였다. 벤투리가 일찍이 언급했듯이 "미국인들은 광장에 앉아 있는 것을 불편해한다. 그들은 가족과 함께 텔레비전을 보면서 집에 있을 것이다."

이런 점에서 신보수주의 포스트모더니즘은 후기−모더니즘적이기▲보다는 반(反)모더니즘적이었는데, 양차 대전 사이의 반모더니즘적 작품들처럼 공식적인 역사를 참조하면서 안정성, 심지어는 권위를 추구했다. 그러므로 신보수주의 포스트모더니즘은 단순히 양식 차원의 프로그램이 아니라 일종의 문화정치학이었으며, 그 전략은 다음의 두 가지였다. 첫째로는 신보수주의 도식에서 문화란 현 상태에 긍정적이어야만 했기에 모더니즘을, 특히 그 비판적 측면을 배제했다. 두 번째로는 결코 양식적인 방법으로는 해결책이 될 수 없는 복잡한 사회 현실에 구(舊) 문화의 전통을 부과하는 것이었다.

바로 여기서 신보수주의 포스트모더니즘의 중대한 모순이 드러나●기 시작한다. 즉 역사적 양식을 인용할 때조차, 흔히 '혼성모방'이라 불리는 인용된 이미지들의 혼합을 통해 원래 양식의 맥락뿐만 아니라 의미까지도 제거해 버리는 것이다. 따라서 신보수주의 포스트모더니즘은 전통으로 회귀하기보다는 오히려 전통을 파편화하고 심지어는 해체한다. 실제로 특정 개인이나 시기의 고유한 표현으로서의 '양식', 그리고 문화에 가치를 매기는 기본적인 능력으로서의 '역사'는 이 포스트모더니즘에 의해 파괴됐지 강화되지는 않았다. 이런 점에서 신보수주의 포스트모더니즘은 스스로 벗어나길 원했던 바로 그 문화적 계기를 통해 드러났다. 왜냐하면 제임슨이 특히 강조했던 것처럼 80년대의 특징은 양식의 복귀가 아닌 혼성모방을 통한 그것의 붕괴로서, 역사의식의 복원이 아닌 소비주의의 기억 상실을 통한 그것의

1 • 줄리앙 슈나벨, 「망명자 Exile」, 1980년
나무 위에 유채와 사슴뿔, 228.6×304.8cm

▲ 1972c　● 1988
▲ 1919, 1934a, 1937a　● 1919

문화 연구

기호학이 문화의 지평 전체를 꼼꼼히 살펴서 거기에 숨겨진 정치적 발언들의 예를 찾아낸다는 점에서, 기호학의 영역은 텔레비전, 포장, 패션, 광고에 이르기까지 대중문화 영역으로 확장됐다. 이는 문학, 역사, 예술 등 인문학의 영역을 구성하는 다양한 분과의 내적 일관성에 대한 미셸 푸코의 공격과 동시에 진행됐다. 영국 버밍엄 대학의 학자들은 대중문화가 단순히 수동적인 소비자들을 조종한다는 인식에 이의를 제기하기 시작했다. 오히려 스튜어트 홀 같은 문화 비평가들은 소비라는 전략이 저항의 형식으로 재빠르게 나아가고 있다고 주장했다. 예를 들어 랩은 음악이 예의와 순종이라는 중산층의 가치에 대한 공격 수단으로 재편성되고 있음을 보여 준다. 심지어 통속적인 이야기의 가장 저급한 형식인, 이른바 '연애 소설'이 하류층 여성으로 하여금 사적이고 환상적인 공간을 개척하게 만드는 저항의 형식이 될 수 있다고도 주장됐다. 고급예술과 대중오락 사이의 구분이 계급투쟁을 반영한다는 사실은 프랑스의 사회학자 피에르 부르디외(Pierre Bourdieu, 1931~2002)에 의해 분명하게 개진됐다. 그는 『구별짓기(Distinction)』(1979)에서 고급 예술을 소비하는 기술이 "문화 자본"을 갖는 것과 동일하고, 따라서 서구 산업사회에서 문화 자본은 금전적인 이득과 권력으로 해석된다고 주장했다.

침식으로서, 그리고 천재로서의 미술가의 재탄생이 아닌 모든 의미의 유일무이한 기원으로 이해됐던 (바르트의 유명한 문구인) "작가의 죽음"이기 때문이다.

▲ 또 다른 포스트모더니즘인 '후기구조주의 포스트모더니즘'은 모든 측면에서 이와 달랐다. 무엇보다도 모더니즘에 대립하는 방식에서 달랐다. 신보수주의의 관점에서 모더니즘은 너무나 비판적이기 때문에 극복돼야만 했다. 반면 후기구조주의 관점에서 모더니즘은 더 이상 충분히 비판적이지 않기에 극복돼야만 했다. 모더니즘은 이미 미술관
● 의 공식 미술, 기업이 선호하는 건축 양식이 돼 있었기 때문이다. 그러나 이 두 포스트모더니즘의 차이가 가장 명확하게 드러난 지점은 재현의 문제에서였다. 앞서 언급한 것처럼, 신보수주의 포스트모더니즘은 재현으로의 복귀를 옹호했고, 재현의 진실성을 당연한 것으로 받아들였다. 이와 달리 후기구조주의 포스트모더니즘을 이끌어 간 것은 재현의 진실성에 대한 비판이었고, 바로 이 비판으로 인해 포스트모더니즘 미술과 후기구조주의 이론 사이의 긴밀한 제휴가 맺어졌다.

실제로 이 미술은 통일된 '작품'이란 모더니즘 모델에 맞서기 위해 파편화된 '텍스트'란 개념을 후기구조주의로부터 빌려 왔다. 이 주장에 따르면, 모더니즘의 '작품'은 유일무이하여 완벽한 형식을 지닌 일종의 상징적 전체로서 이해됐다. 반면에 포스트모더니즘의 '텍스트'는 전혀 다른 종류의 실체로서, 바르트의 영향력 있는 정의에 따르면

"그 어느 것도 독창적이지 않은 다양한 글쓰기들이 한데 섞이고 충돌하는 다차원의 공간"이었다. '텍스트성(textuality)'이란 개념은 차용된 이미지, 그리고/또는 익명적인 글쓰기라는 전략에 잘 들어맞는 듯 보
▲ 였다. 이 전략들은 셰리 레빈 초기의 베끼기 작업들과 루이즈 롤러의 사진 배치 작업들뿐만 아니라, 바버라 크루거의 초기 포토-텍스트들
● 과 제니 홀저(Jenny Holzer, 1950~)[2]의 포스터-발언 작업들에서 사용됐다. 이들 작업에서 포스트모더니즘의 텍스트성이 겨냥한 것은 '거장'의 작품과 '거장' 미술가라는 모더니즘의 관념이었고, 이것들은 폭로돼야 할 이데올로기적인 '신화'로서 '탈신화화'되거나 '해체'돼야 했다. 이런 신화들은 다분히 남성적인 것이었기에, 이와 같은 비판을 페
■ 미니스트 미술가들이 주도한 것은 우연이 아니었다.

혼성모방과 텍스트성

따라서 미술 생산의 모델로서 모더니즘의 '작품'과 포스트모더니즘의 '텍스트'는 상당히 다르다. 그러나 신보수주의의 '혼성모방'과 후기구조주의의 '텍스트성'은 실제로 얼마나 다른 것일까? 그 각각의 예로서, 1984년경 유명 인사가 돼 버린 줄리앙 슈나벨의 신표현주의 회화와 로리 앤더슨(Laurie Anderson, 1947~)[3]의 복합 매체 퍼포먼스를 살펴보자. 슈나벨은 카라바조의 「망명자」 같은 고급미술의 연상물과 벨벳과 사슴뿔 같은 저급문화의 재료들을 한데 뒤섞었지만, 이는 고급과 저급이란 개념을 문제 삼기 위한 것은 아니었다. 오히려 슈나벨은 당시의 다른 많은 미술가와 마찬가지로, 전 시대에 회화란 매체를 해체하기 위해 사용됐던 콜라주나 아상블라주 같은 모더니즘 기법을 오히려 그 매체를 공고히 하기 위한 장치로 전환시켰다. 그의 몇몇 회화적 요소들은 깨진 접시처럼 분명히 파편화돼 있지만, 전체적으로 볼 때에는 표현적인 제스처와 과도한 크기, 추상표현주의의 영웅적인 태도 등 현대 회화의 관례들과 결합돼 있고 그것들을 부활시키려 했다. 반면에 앤더슨은 미술사와 팝 문화를 상투적인 것으로서 가지고 놀

2 • 제니 홀저, 「트루이즘 Truisms」, 1977~1979년
포스터, 91.4×61cm

3 • 로리 앤더슨, 「미국 United States」, 1978~1982년 퍼포먼스의 일부

왔다. 그녀의 퍼포먼스는 대개 당대 미국인의 삶에서의 방향 상실에 대한 알레고리로서, 여기에 그녀는 프로젝션 이미지, 녹음된 이야기, 전자적으로 변형된 음악과 목소리 등과 같이 다양한 예술 매체와 문화적 기호들을 짜 넣었다. 이런 뒤범벅(mélange)으로 인해 그녀의 재현물이 가리키는 사회적 지시나 개인적 입장은 애매하게 됐다. 이렇듯 그녀의 작업들은 하나 이상의 매체로 이루어짐으로써 고급 예술의 영역으로 다시 포섭되지 않을 수 있었다.

혼성모방 작업과 텍스트성 작업 사이에 놓여 있는 이와 같은 거대한 양식적이고 정치적인 차이에도 불구하고, 과연 둘은 구조적인 의미에서 다른 것이었을까? 우선은 둘 다 안정적인 주체성이란 관념을 뒤흔들고 전통적인 재현 개념을 파괴하는 경향이 있었다.(앤더슨이 의도적으로 그랬다면, 슈나벨은 의도하지 않고 그랬다.) 사태가 이렇다면, 개별적인 양식과 역사적 전통으로의 신보수주의적 '복귀'(슈나벨의 예)는 그 전성기로부터 20년이 지난 지금, 사실상 그런 것들에 대한 후기구조주의적인 '비판'(앤더슨의 예)과 유사한 것으로 밝혀질 수도 있을 것이다. 즉 혼성모방과 텍스트성은 리오타르에게는 '포스트모던 조건'을 구성하는 주체성과 내러티브가 처한 동일한 위기, 그리고 제임슨에게는 '후기 자본주의의 문화 논리'를 알려 주는 파편화와 방향 상실이라는 동일한 과정에 대한 상보적인 징후로서 이해될 수도 있을 것이다.

그렇다면 위기에 처하게 된 그 주체성과 내러티브는 정확히 무엇이었는가? 모더니즘에서 그것들은 일반적인 것, 심지어는 보편적인 것이라고 전제됐다. 그러나 '포스트모던 조건'의 비평가들은 곧 이 주체성과 내러티브를 보다 특수한 것, 즉 주로 백인, 중산층, 남성, 서유럽인과 북아메리카인들에 한정된 것으로 보기 시작했다. 주체성과 내러티브 그리고 현대의 위대한 전통에 대한 이런 모든 위협은 어떤 이들에게는 실제로 심각한 것으로 받아들여져 미술·역사·규범·서구의 종말에 대한 애도와 부정의 반응을 동시에 유발했다. 그러나 ▲ 른 이들에게, 특히 성적·인종적 그리고/또는 문화적 '타자'로 불리는 이들에게 포스트모더니즘은 어떤 현실적인 상실이 아니라, 모든 다른 종류의 주체성과 내러티브에 대한 잠재적인 개방을 알리는 것이었다.　HF

더 읽을거리

장-프랑수아 리오타르, 『포스트모던의 조건』, 이삼출 외 옮김 (민음사, 1992)
할 포스터, 『반미학』, 윤호병 옮김 (현대미학사, 1993)
Roland Barthes, *Image–Music–Text*, trans. Stephen Heath (New York: Hill and Wang, 1977)
Fredric Jameson, *Postmodernism, or The Cultural Logic of Late Capitalism* (Durham, N.C.: Duke University Press, 1991)
Rosalind Krauss, *The Originality of the Avant-Garde and Other Modernist Myths* (Cambridge, Mass.: MIT Press, 1986)
Craig Owens, *Beyond Recognition: Representation, Power, and Culture* (Berkeley and Los Angeles: University of California Press, 1992)
Brian Wallis (ed.), *Art after Modernism: Rethinking Representation* (Boston: David R. Godine, 1984)

▲ 1975a, 1977b, 1987, 1989, 1993c

1986

〈엔드게임: 최근 회화와 조각에 나타나는 지시와 시뮬레이션〉전이 보스턴에서 열린다. 몇몇 작가들은 조각이 상품으로 전락하고 있는 상황을 다루는가 하면, 다른 작가들은 디자인과 디스플레이가 부상하고 있음을 주목한다.

1980–1989

팝과 미니멀리즘은 60년대에 일어난 다른 운동들과 마찬가지로 예술적 구성이란 전통적 관념에 반발했으며, 수열적인(serial) 제작 방식을 통해 이를 부분적으로 실천했다. 앤디 워홀의 실크스크린 회화에서는 대체로 하나의 이미지 뒤에 또 하나의 이미지가 이어지고, 도널드

▲ 저드의 조각 단위처럼 "하나의 사물 뒤에 또 하나의 사물이 따라오는" 것처럼 이런 수열적인 배열은 팝과 미니멀리즘을 이전의 어떤 미술보다 더 체계적으로 대량 생산된 상품에 둘러싸인 일상 세계에 적응시켰다. 소비 자본주의 세계에서 소비의 최우선 조건은 주어진 상품의 사용보다는 오히려 그 상품이 하나의 기호로서 다른 상품 기호

● 와 구별되는 것이다. 프랑스의 사회학자 장 보드리야르에 따르면, 우리는 대개 대상 그 자체보다 "대상의 인공적이며 차별적이고 코드화되고 체계화된 측면"을 소비한다. 우리의 욕망을 자극하는 것은 브랜

■ 드의 이름이고, 우리의 물신이 돼 버린 것은 기호로서의 상품이다.

소비의 코드

이와 같이 수열적 생산과 차별적 소비가 미술에 침투하자, 고급 형식과 저급 형식 사이의 구분은 주제와 관련된 이미지를 빌려 오거나 소재를 공유하는 차원을 넘어서서 모호해졌다. 팝과 미니멀리즘에서 이런 현상이 형식적으로 드러난 것은 제프 쿤스(Jeff Koons, 1955~)나 하임 스타인바흐(Haim Steinbach, 1944~)와 같은 작가들이 예술 작품과 상품을 곧바로 등치했던 80년대 초의 일이다. 이들의 작업은 1986년 보스턴 현대미술관에서 열린 〈엔드게임(Endgame)〉이라는 전시에서 처음으로 주목을 받았다. 쿤스는 초기 작품인 어항에 반쯤 잠긴 농구공으로 거의 초현실주의적인 양가성의 감정을 불러일으켰다.[1] 그러나 그 후 작품에 등장한 번지르르한 광고 캠페인과 사치스러운 오브제들은 자기 판촉에 지나지 않는 듯한 인상을 주었으며, 동시에 아우라를 지닌 미술 작품과 영감을 가진 작가를 역사적으로 대체한 물신적 상품과 미디어의 유명 인사를 허무주의적으로 즐기고 있는 듯이 보

◆ 였다. 사실상 그는 발터 벤야민이 자본주의 사회에 대해 이미 오래전에 예측했던 것, 즉 예술과 예술가가 상실한 아우라를 상품과 스타라는 '가짜 주술'로 보상받고자 하는 문화적 요구를 연출한 것이었다. 바로 그 위치에 있는 미술가 중에 가장 유명한 선배로 앤디 워홀을 들수 있다. 워홀은 『앤디 워홀의 철학』(1975)에서 "최근 몇몇 회사에서 나의 '아우라'를 사려고 관심을 보였다. 그들은 나의 작품은 원하지 않

1 • 제프 쿤스, 「두 개의 공 50/50 탱크 Two Ball 50/50 Tank」, 1985년
유리, 철, 증류수와 두 개의 농구공, 159.4×93.3×33.7cm

았다."라고 썼다. 쿤스는 '가짜 주술'로 재정의된 아우라를 작업의 주제로서뿐만 아니라 예술적 경력의 작전으로 만들고자 했다. 증권 중개인 전력이 있는 쿤스가 예술의 아우라를 대신하는 현대적 대체물로서 과대 상업 광고를 제시했다면, 그 못지않게 재기 넘치는 데미언 허

▲ 스트(Damien Hirst, 1965~) 같은 작가는 미디어 선정주의를 통해 그와 유사한 작업을 했다. 데미언 허스트는 80년대 후반과 90년대 초반에 등장한 '젊은 영국 미술가들(Young British Artists)' 가운데 가장 악명 높은 작가로, 1997년 런던 로열 아카데미에서 열린 〈센세이션(Sensation)〉전에서 이 평판을 얻었다. 쿤스가 단지 키치적인 물건들을 상자에 넣었을 뿐이라면, 허스트는 그야말로 갈 데까지 갔다. 그는 절단된 동물들을 용기에 담아 제시했다.[2] 여기에 분노한 반대자들이 생겼으나 그들은 곧 이 미술가들의 손에 놀아난 꼴이 되고 말았다. 예술적 도발처

▲ 1962d, 1964b, 1965　● 1980　■ 1931a　◆ 1935　▲ 2007c

2 • 데미언 허스트, 「이 아기 돼지는 장보러 갔고요, 이 아기 돼지는 집에 있었는데요 This Little Piggy Went to Market, This Little Piggy Stayed at Home」, 1996년
철, 유리, 돼지, 포르말린 용액, 두 개의 탱크, 각 120×210×60cm

럼 포장된 시뮬라크룸을 이들이 함께 만들어 냈기 때문이다.

쿤스가 상품-기호의 물신숭배적 측면에 초점을 맞췄다면, 스타인바흐는 그것의 차별적 측면에 집중했다. 1985년 작품인 「연계적이며 차별적인(related and different)」은 마치 에어 조단을 현대판 성배로 제시하는 것처럼 한 켤레의 나이키 농구화를 다섯 개의 플라스틱 잔 옆에 나란히 진열한다. 이렇듯 선택된 물건들을 평범한 선반이나 좌대 위에 놓는 방식은 그의 전형적인 작업 방식으로, 이 작업에서는 '연계적이며 차별적'(상품이라는 점에서는 연계적이나 기호로서는 차별적)으로 보이도록 모양과 색을 재치 있게 병치했다. 이런 식으로 스타인바흐는 예술적 오브제들 역시 감상돼야 할 (즉 소비돼야 할) 기호로서 제시한다. 쿤스와 마찬가지로 스타인바흐 또한 관람자를 쇼핑객으로, 미술 감식가를 상품-기호의 물신숭배자로 자리매김하며, 우리의 "소비주의 코드에 대한 열정"(보드리야르)이 다른 모든 가치(사용가치, 미적 가치 등등)를 포섭할 지경이라는 생각을 찬양한다. 스타인바흐에게 이런 소비의 코드는 무엇보다 디자인과 디스플레이의 문제인데, 그 논리는 아무리 기괴한 오브제라도, 아무리 초현실적인 배열이라도 다 흡수할 수 있는 총체적인 ▲ 것으로 나타난다. 그의 작품에서는 바우하우스와 초현실주의 이래로 현대적 오브제를 정의해 왔던 기능적인 것과 기능 장애적인 것, 합리적인 것과 비합리적인 것 등의 대립이 붕괴되는 것처럼 보인다. 실제로 그것은 이런 종류의 '상품 조각'들이 벌인 한 판의 '엔드게임'이다.

벤자민 부클로는 이들이 "대중문화의 물신화를 비판적으로 절멸시키는 데 관여하는 척한다."고 주장했다. 그러나 "그들은 고급문화 오브제의 물신화를 오히려 더욱 강화시킨다. 어떤 담론적 틀도 무너뜨리지 않고, 지지 체계의 어떤 측면도 반성하지 않으며, 어떤 제도적 장치에 대해서도 언급하지 않는다."는 것이다. 이 설명에 따르면 그들은 동시대 미술 제도의 지위에 대해 전혀 비판적으로 맞서지 않는다. 오히려 그들은 (작가 애슐리 비커턴(Ashley Bickerton, 1959~)이 호언장담했듯이) ▲ 60년대와 70년대 마르셀 브로타스, 마이클 애셔, 한스 하케 같은 작가들이 미술 제도를 비판하기 위해 전개했던 "해체적 기법의 전략적 전도"를 수행할 뿐이다. 선배 작가들이 전시의 조건을 반성하기 위해 ● 레디메이드 오브제의 제시 방식을 확장했다면, 이 젊은 작가들은 레디메이드를 상품이라는 지위로 되돌려 놓았다.(실제로 그들은 대개 레디메이드를 하나의 진열된 고급 상품으로 변형시켰다.)

그러나 미술의 상품화를 고민한 80년대의 모든 미술가가 레디메이드라는 오래된 아방가르드 장치를 이렇게 냉소적으로 전도하는 데 굴복했던 것은 아니다. 앨런 맥컬럼(Allan McCollum, 1944~)은 쿤스와 스타인바흐가 했던 것처럼 미술을 욕망의 대상이자 품위의 수단으로 위치시켰다. 말하자면 그는 상품을 제시하지 않고 소비를 촉발하는 디스플레이 관습에 대해 생각해 보게 했다. 일반적인 이미지 대신 미니멀한 액자, 매트, 직사각형으로만 이루어진 그의 「대리 회화」[3]는 이젤 회화에 대한 수많은 텅 빈 기호다.(처음에는 나무에 아크릴로 색칠해 만들다가 나중에는 석고로 본을 떴다.) 한편 고체 하이드로컬로 주조한 항아리를

3 • 앨런 맥컬럼, 「대리 회화 Surrogate paintings」, 1978~1980년 미술관 벽과 나무판 위에 아크릴과 에나멜, 가변 크기

각기 다른 색의 에나멜로 채색한 「완벽한 수단(Perfect Vehicles)」(1985)도 마찬가지로 조각 오브제를 총칭하는 징표이다. 이후 여러 연작에서 볼 수 있듯이, 그는 '대리물'과 '수단'들을 다양한 크기로 제작했다. 마치 가내수공업처럼 워크숍과 공장의 중간 정도의 작업실을 운영하면서, 우리의 욕망을 만족시키기보다는 좌절시키는 독특한 복제품을 수없이 만들었다. 이런 방식으로 생산에서 차이를 만들어 소비에 대해 반성하도록 유도함으로써, 생산과 소비 모두에서 대안적 방법을 자각하지 못하도록 작동하는 경제 활동 내의 다양한 만들기, 보이기, 보기, 소유하기에 대해 비판적 거리를 유지하게 했다.

▲ 존 나이트(John Knight, 1945~) 또한 점점 확대되는 미술의 상품화뿐 아니라 말 그대로 미술이 거대 산업으로 돼 가는 현상에 관심을 두면서 제도 비판 미술의 해체적 기법을 개발했다. 그는 기업의 합병과 문화 마케팅이 기하급수적으로 확대되던 레이건-대처 시기에 광고와 건축에서 널리 쓰인 디자인과 디스플레이 형식을 모방했다. 카셀에서 열린 국제전 도쿠멘타 7(1982)에 출품하기 위해, 그는 이탤릭체 헬베티카 폰트(그는 이것을 "최고의 주류 기업의 폰트"로 여겼다.)로 추상화
● 한 자기 이름의 머리글자를 여덟 개의 로고타이프로 만들어 나무 부조에 고정시킨 다음 그 위에 컬러 복사한 여행 포스터(그는 그중 하나를 캘리포니아 은행 광고로 바꿨다.)를 붙였다. 이 작업은 "전후 기업 문화가 만들어 낸 이데올로기와 상품의 보급을 위해"(부클로) 추상, 부조, 콜라주 같은 모더니즘 형식이 역사적으로 복귀했음을 보여 준다. 전시장

본관의 두 주요 계단에 설치됐던 그의 로고타이프는 미술 작품과 상업 로고 사이에서, 그리고 사적이며 개인적인 서명과 공적이며 익명적인 기호 사이에서 모호하게 존재했다. 어떤 면에서는 자기 이름의 머리글자 자체를 기업 이름처럼 사용한 것이었다. 이것은 당시 비판적인 작가들이 직면하고 있던 이중적 상황을 강조하는 수사학적 제스처였다. 당시는 예술계의 제도에 대한 기업의 지배(광고가 주 사업이던 찰스 사치 같은 영국 컬렉터의 재정적 농간과 함께)뿐만 아니라 표현주의 회화의 강요
▲ 된 부활까지 겹쳐 일어나고 있는 상황이었다. 그의 「거울」 연작[4]은 이 두 상황을 모두 반영하며, 외관상 주체적으로 보이는 회화가 기업의 현실적 지배에 대한 작은 보상(그리고 적지 않은 신화화)으로서 기능함을 암시했다. 나이트는 가짜 기업 로고에 거울을 붙여 다양한 기하학적 형태로 만들었다. 부클로는 이에 대해 "기업이 결국 우리의 가장 깊숙한 내면의 생각까지도 결정하고 통제하게 되리라는 현실을 우리에게 상기시키기 위한 것이다. 같은 방식으로, 사소한 가재도구인 거울에서 볼 수 있듯이 필경 공적인 사회적 기능으로부터 후퇴한 미학은 개인적 거울 공간 외에는 머무를 곳이 없다."고 지적했다.

당시 다른 작가들은 또한 기업이 우리의 정체성을 디자인한다는 사실을 강조했다. 예를 들어 켄 럼(Ken Lum, 1956~)은 표준적인 현대 가구들을 세우거나, 비스듬히 기울이거나, 아니면 하나로 합치거나 둘씩 짝지어 놓는 식으로 기이하게 배치했는데, 마치 소파들이 그들 나름의 삶을 영위하면서 그들의 주인인 인간을 대체하고 있는 것

▲ 1976, 2007c　　● 1972b　　　　　　　　　　　　　　　　▲ 1984b

4 • 존 나이트, 「거울 Mirror」 연작, 1986년 설치 전경

처럼 보였다. 한편 안드레아 지텔(Andrea Zittel, 1965~)은 능률성을 높인 사무실과 가정집의 모형 모델 연작을 통해 현대 주거지의 모듈화를 탐구했다. 이밖에 다른 작가들도 거대 기업 체제하에서 영위되고 있는 일상생활의 새로운 질서 안에 주체적 차원을 회복하기 위해 애썼다. 나이트, 럼, 지텔과 마찬가지로 바버라 블룸(Barbara Bloom, 1951~)
▲ 도 사회적 정체성을 형성하는 문화 형식들을 흉내 내어 조롱해 왔다. 그녀는 사물 가운데서도 포스터와 광고, 책 표지와 영화 예고편 등과 같은 문화 산업의 장르들을 해체적으로 모방해 익살스럽게 제작했다. "내 모든 작품에서 '~처럼 보이는 것'과 '마치 ~인 듯한 것'은 중요한 역할을 한다. 하지만 이런 '~처럼' 보이는 것, 즉 나의 목적을 성취하기 위한 카멜레온 같은 방식은 표면적인 첫인상일 뿐이다. 나의 이미지들은 종종 아이러니를 통해서 그 이미지를 담고 있는 매체, 그리고 문화적 이미지(클리셰)에 대해 논평한다."고 블룸은 설명한다.

블룸의 초기 작업은 물신숭배와 관객성 문제에 초점을 맞춘 70년
● 대 후반과 80년대 초반의 페미니즘적 고민에서 시작됐다. 「응시(The Gaze)」라는 제목의 1985년 설치 작품은 쇼룸의 형태를 띠는데, 그녀는 그 쇼룸 현장에서 우리가 디자이너의 신발에 매혹되는 것을 포착하고자 했다. 그러나 그녀의 이후 작업은 그런 거리 두기가 없어진다. 특히 개인 컬렉션처럼 연출한 전시회에서 블룸은 과거를 상기시키는 사진과 책, 개인 소지품과 가재도구 같은 허구적이고 전기적(자전적)인 이야기 파편들을 제시했다.[5] 그녀는 여기서 많은 동시대 작가들이
■ 해 왔던 것처럼 공적인 큐레이터의 역할을 가장하기보다는 사적인 수집가 역할을 했다. 이런 역할은 이미 다른 작가들도 했던 것이며, 브로타스는 그 역할 자체를 큐레이터 일과 연계시켰다. 그러나 블룸은 갤러리-미술관 연합체를 비판하기보다 그것을 말과 사물의 내밀한 삶을 탐구하는 대안적 극장으로 변형시키는 것에 관심이 있었다.
◆ 이미 오래전에 발터 벤야민이 그랬던 것처럼 블룸도 수집가를 사물을 사용가치나 교환가치로 환원시키는 것에 반대하고, 상품-기호의 추상적 물신숭배에 대항하여 (그녀가 "세부의 잠재성"이라 일컫는) 사적인 종류의 물신숭배를 내세우는 인물로 여겼다. 벤야민은 「나의 서재 공개

(Unpacking My Library)」(1931)에서 "수집가는 사물 세계의 관상학자다." 라고 썼다. 수집가는 숨겨진 이야기를 찾는 과정에서 상품을 "알레고리의 지위"로까지 높인다. 이와 유사한 방식으로 블룸은 사물을 통해 이야기를 만들어 낸다. "나는 사물이 인간이나 사건의 대역이 될 만큼 충분한 의미를 가질 수 있는지를 생각하는 데 지나치게 많은 시간을 보내는 것 같다."

80년대 작가들은 미술계(그리고 그 너머의 세계)에 대한 시장의 압박과
▲ 기업의 이해관계에 변증법적으로 상이한 방식으로 반응했다. 몇몇 작가들은 마치 이런 재정 협정을 악화시키는 것이 그것을 파괴하는 일이라도 되는 양, 작업을 통해 그런 재정적 합의를 실연했다. 반면에 다른 작가들은 이런 새로운 압력을 비판적으로 반성하기 위해 레디메이드란 장치의 프레임화 효과를 무너뜨리기보다는 오히려 발전시키고자 했다. 1987년 주식시장의 소붕괴 이후 경제 상황이 일시적으로 변동되기는 했으나, 90년대 중반 자본주의의 확장에 또 다른 국면을 맞이하게 되면서 몇몇 미술가들은 미술의 상품화보다 **디자인**의 편재성에 더 초점을 맞추기 시작했다. 그들은 이제 미술의 상품화는 기정사실로 간주했으며, 오브제나 실천들이 빈번히 재코드화되고 더 큰 전체로 포섭되며 실내장식이나 라이프스타일의 한 요소로 변하는 방식에 주목하기 시작했다. 이처럼 아방가르드 미술이 '좋은 디자인'에 의해 가려지는 것, 심지어 중복되는 것은 추상미술이 전개되는 과정 내내 일어났던 일로 새삼스러운 사건은 아니다. 이런 관점에서 모더니스트 집단 가운데 가장 유명한 바우하우스의 역정을 생각해 보라. 만
● 약 바우하우스가 전통적으로 가르쳐 온 방식으로 미술과 공예를 변형시켰다하더라도, 바우하우스는 또 보드리야르가 주장한 것처럼 "교환가치의 체계가 기호, 형태, 사물의 전체 영역으로까지 실질적으로 확장"되는 것도 조장했다. 이것은 모더니즘 '악몽'의 한 형태다. 다시 말해 모더니즘이 바라던 미술 형식의 유토피아적 변혁을 패션이나
■ 다른 영역의 상품 시장으로의 진출이 대신하게 된 것인지도 모른다.

호르헤 파르도(Jorge Pardo, 1963~)와 카림 라시드(Karim Rashid, 1960~) 같은 몇몇 동시대 작가들은 이런 것을 당연한 것으로 받아들이고 디

▲ 1977a, 1980 ● 1975a ■ 1972a ◆ 1935 ▲ 1992 ● 1923, 1947a ■ 1925a, 2007c

5 · 바버라 블룸, 「나르시시즘의 통치 The Reign of Narcissism」, 1989년 혼합매체, 가변 크기

자인 논리의 경계 내에서 작업하는 것처럼 보인다. 이런 디자인 공간에서는 한 세대 전만 해도 생산적인 모순 관계에 있던 범주와 용어들 ▲ (예를 들어 장소 특정적 미술에서 나타나는 '조각' 대 '건축')이 그림, 오브제, 공간을 다양하게 결합시킨 설치미술에서처럼 생성의 긴장감 없이 혼합돼 나타난다. 이런 전도된 상황 속에서 장소 특정적 미술은 일종의 환경 ● 미술이 되고, 마이클 애셔 같은 제도 비판 미술가에 의해 전개되던 상황적 미학은 일종의 디자인 미학으로 변화된다. 실제로 파르도와 라시드 같은 미술가들은 미술 공간을 다목적 환경으로 포섭하기 위해 채색 타일, 벽지, 매끈한 설비와 가구 등과 같은 장식적 요소들을 사용한다. 이런 점에서 한때 몇몇 미술가들이 조각을 건축 영역으로 밀어 넣었다면, 이제 다른 미술가들이 조각을 디자인에 종속시킨다.

그러나 80년대에 주가를 올린 미술의 상품화에 대해서와 마찬가지로 여기서도 당시 팽배하던 디자인 논리에 대해 변증법적으로 다른 반응을 보인 작가도 있다. 미술가이자 건축가인 주디스 배리(Judith Barry, 1949~)는 설치미술과 전시를 통해 이 논리의 측면들을 비판의 목적으로 오랫동안 차용해 왔다. 또한 글렌 시터(Glenn Seator, 1956~2002)

와 샘 듀랜트(Sam Durant, 1961~) 같은 몇몇 작가들은 이 논리의 내파적 효과를 악화시키기보다 60년대 '조각의 확장된 영역'을 회복하고자, 그리고 장소 특정적 작업의 명시적인 재활성화를 통해 디자인의 ▲ 전권에 저항하고자 노력해 왔다. 듀랜트의 작업은 로버트 스미슨의 장소/비장소 변증법의 회복을 의미했으나, 이제는 하위문화와 대중문화 ● 를 기상천외하게 참조해 독해하고 있다. 시터의 작업은 고든 마타-클라크의 건물 절단 작업의 회복을 의미했으나, 이제는 노출된 건축사가 노출된 사회사의 체계적 지표가 되는 방식으로 실행된다.　**HF**

더 읽을거리

Brooks Adams et al., *Sensation: Young British Artists from the Saatchi Collection* (London and New York: Thames & Hudson, 1998)

Benjamin H. D. Buchloh, *Neo–Avantgarde and Culture Industry* (Cambridge, Mass.: MIT Press, 2000)

David Joselit (ed.), *Endgame: Reference and Simulation in Recent American Painting and Sculpture* (Boston: Institute of Contemporary Art, 1986)

Lars Nittve (ed.), *Allan McCollum* (Malmo: Rooseum, 1990)

Peter Noever (ed.), *Barbara Bloom* (Vienna: Austrian Museum of Applied Arts, 1995)

▲ 1967a, 1970　● 1970　　　　▲ 1967a, 1970　● 1967a

1987

액트-업 그룹의 활동이 시작된다. 미술에서 공동 작업을 하는 단체가 등장하고 정치적 개입이 표면화되면서 에이즈 위기에 자극받은 미술의 행동주의가 다시 불붙고 새로운 퀴어 미학이 전개된다.

80년대 초 미국, 영국, (당시) 서독의 보수 정부에 대한 반발로, 베트남
▲ 전쟁 이래 가장 중요하다고 할 만한 진보적 정치 성향의 미술 운동들이 다시 일어났다. 여기에는 다양한 사건들이 복합적으로 영향을 미쳤다. 중앙아메리카의 군사 개입과 월스트리트에서 진행된 기업 합병, 그치지 않는 핵무기의 대량 학살 위협, 종교적 우파의 공포증적 공격, 인권과 여권의 향상에 대한 반발, 사회 복지 분야의 예산 삭감, 무엇보다도 미술계에 가장 비극적 영향을 미친 에이즈의 확산과 그에 대한 정부의 무관심, 그리고 에이즈 확산의 원인으로 게이 남성들을 희생양으로 몰아간 잔인한 사태 등이 그것이다. 80년대 동안 미국에서

정치적 미술은 국립예술기금을 비롯한 정부 기관들과 미술계 사이에 긴장을 야기한 이념적 갈등뿐만 아니라, 인종적 그리고/또는 성적 동기에서 유발된 수차례의 폭력 사태에 자극받아 실행됐다.

이러한 반응은 기본적으로 두 가지로 요약된다. 첫 번째는 '정치의 재현' 경향으로, 여기서는 사회적 정체성과 정치적 입장을 주어진 것으로 보고 가능한 한 즉각적으로 소통돼야 하는 것으로 다루었다. 두 번째는 '재현의 정치' 경향인데, 여기서는 이런 정체성과 입장을
▲ 구성된 재현으로 보고 이데올로기적 수준에서뿐 아니라 형식적 수준에서도 따져 봐야 하는 것으로 다루었다. 따라서 몇몇 작가들은 정치

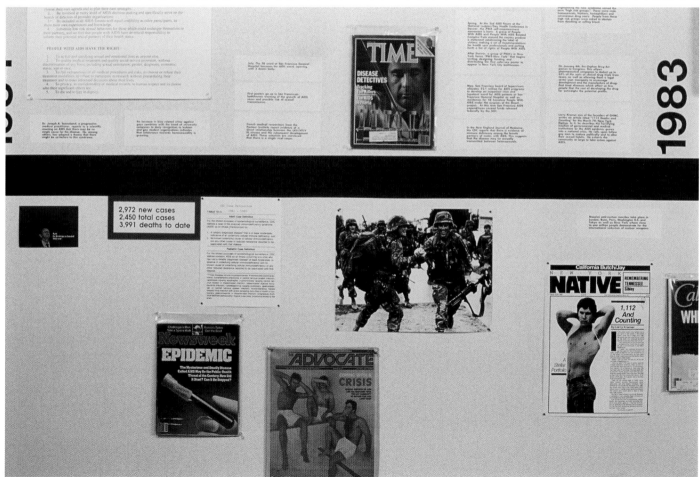

1 · 그룹 머터리얼, 「에이즈 연표 AIDS Timeline」, 1989년
혼합매체, 설치

▲ 서론 2, 1977b, 1984a　　　　　　　　　　　▲ 1975a, 1977a, 1977b

적 문제를 직접적으로 제어하는 작업을 했던 반면, 다른 작가들은 재현에 대한 후기구조주의적 비판을 통해 정치적 문제에 접근했다. 첫 번째 접근 방식의 경우 도전하고자 하는 스테레오타입을 오히려 때때로 강화시킨다는 위험이 있는 반면, 두 번째 방식은 때때로 작업 자체의 난해함이 비판을 모호하게 한다는 위험이 있다.

정치에서의 반동적 전향은 유화나 청동 조각 같은 낡은 형식의 부활을 통해 선언되듯이 미학에서의 반동적 전향을 동반했는데, 여기서 공통되는 적은 60년대에 정치와 미학에서 똑같이 나타났던 급진적 전환이었다. 심지어 명작과 거장이라는 인문주의적 신화가 부활해 미술계는 유례없이 시장의 힘에 휘둘리게 됐다. 미술계는 특히나 찰스 사치 같은 수집가-투자가들의 재정적 농간에 넘어갔고, 이들은 레이건-대처 시기에 만연했던 공론장의 사유화를 미술 제도로 확장했다. 더욱 우려되는 변화는 큐레이터와 비평가들이 컬렉터와 화상들에 의해 미술의 중요성과 가치의 결정자로서 추대되는 것이었다.

미술시장의 공공연한 조작뿐 아니라 미술에서의 이데올로기적 퇴보에 대한 반발로, 몇몇 작가들은 코랩(COLAB)이라 불리는 뉴욕의 한 그룹처럼 「협업, 집단, 협동, 공동체 프로젝트」를 추진했다. 이들은 대안공간을 마련하곤 했는데 버려진 상점 앞에서 한시적으로 전시를 여는가 하면, 미술계 중심에서 동떨어진 공동체에서 활동했다. 게릴라 전시의 한 예로 뉴욕에서 〈부동산(The Real Estate Show)〉전(1980)이 열렸다. 이 전시는 이스트빌리지에 위치한 시 소유의 버려진 상점 전면에 지역 어린이들이 그린 벽화와 그래피티를 지역 작가들이 즉석에서 제작한 오브제 및 설치물과 결합한 것이었다. 전시는 열리자마자 당국에 의해 철수됐으나, 오히려 당국의 이런 결정은 이 이벤트가 극적으로 드러내고자 했던 부동산 문제를 한층 부각시키는 결과를 낳았다. 뉴욕에 있는 공동체 공간인 패션 모다(Fashion Moda)는 스테판 아인스(Stefan Eins)와 조 루이스(Joe Lewis)가 지연 주민과 작가들을 연결시키기 위해 사우스브롱스에 마련한 상점 전면을 활용한 갤러리로, 여기서 존 에이헌(John Ahearn)과 리고베르토 토레스(Rigoberto Torres) 같은 작가들은 지역 주민들의 초상을 채색 석고 흉상으로 제작했다. 뉴욕의 그룹 머터리얼(Group Material)이나 샌디에이고의 보더 아트 앙상블(Border Art Ensemble) 같은 집단들의 활동 또한 메시지 전달에 초점을 맞춘 전시나 불법 전단을 뿌리는 게릴라식 개입부터 공동체 프로젝트에 이르기까지 다양했다.[1] "우리는 우리의 작업을 스스로 통제하기 위해, 우리의 에너지를 미술시장의 요구와는 정반대인 사회 상황이 요구하는 방향으로 향하게 할 것이다."라는 그룹 머터리얼의

2 • 레온 골럽, 「용병(IV) Mercenaries(IV)」, 1980년
캔버스에 아크릴, 304.8×585.5cm

▲ 1977a, 1980, 1984b　　● 1976

선언은 사회적 장소 특정성 역시 추구하는 정치적으로 고무된 미술가들이 펼친 이 운동의 정신, 르포 히스토리(RePo History)와 같은 다른 그룹들에서도 살아 숨 쉬던 정신을 담아내고 있다.

80년대에 되살아난 정치적 미술 단체들은 미술노동자조합 같은 선례에 대한 관심도 부활시켰다. 이 조합은 베트남 전쟁이 한창일 때 미술가 조합의 대의를 촉진하고, 여성과 소수 인종이 전시와 컬렉팅에서 제외되는 것을 항의하고자 결성됐다. 레온 골럽(Leon Golub) 같은 참여 작가들은 다시 각광을 받았다. 베트남에서 미군이 저지른 잔악한 행위를 그리던 골럽은 선전포고 없이 시작된 80년대의 '더러운 전쟁'에 참전한 용병 같은 주제로 회화작업을 갱신했다.[2] 그러나 이런 정치의 재현에 재현의 정치가 삽입돼 들어오면서 몇몇 작가

▲ 들은 특히 상황주의자들의 전용(détournement) 전략을 모방했다. 이것은 공적 상징과 미디어 이미지를 일종의 전복적인 사회적 의미나 역사적 기억들로 재가공하는 것이다. 폴란드 태생의 크시슈토프 보디츠코(Krzysztof Wodiczko, 1943~)는 1980년 이래로 줄곧 게릴라 방식으로 해가 지고 어두워지면 정치적·경제적 권력을 상기시키는 다양한 기념물과 건물들에 특정 이미지를 영사하는 작업을 했다. 전쟁 기념물에는 핵무기를, 기업 사옥에는 대통령의 취임 선서를, 영웅 조각상에는 노숙자의 이미지를 영사하는 식이었다.[3] 이 작업의 목표는 공식 언어에 맞서 이런 건축물이 억압하던 역사를 폭로하려는 것으로, 그 결과 이 건물들은 억압된 의미와 관례를 징후적으로 분출하는 것처럼 보였다. 데니스 애덤스(Dennis Adams, 1948~)나 알프레도 자르(Alfredo Jaar, 1956~) 같은 작가들도 이와 유사한 전략을 구사했다. 애덤스는 장소 특정적인 버스 정류장 작업에서 반공 정치가 조지프 매카시나 나치 집행자 클라우스 바비처럼 정치적 망령들의 사진을 통행자들에게 들이밀었다. 이와 연관된 대체작업에서 자르는 자국의 기업이나 은행을 미화하는 번지르르한 지하철 광고들을 그들이 해외에서 실제로 자행하고 있는 착취를 상세히 밝힌 포토텍스트로 대체했다.

선전선동의 차용

이런 상황주의적 개입 중 가장 효과적 예는 1987년 3월 "에이즈 위기를 종식시키기 위한 직접적 행동에 착수"하기 위해 설립된 액트-업(ACT-UP, 권력의 해체를 위한 에이즈 연대(AIDS Coalition To Unleash Power)의 약어)과 연계된 다수의 미술가 그룹에 의해 시행되었다. 그랜 퓨리(Gran Fury), 리틀 엘비스(Little Elvis), 테스팅 더 리밋(Testing the Limits), 디바 티비(DIVA TV), 갱(Gang), 피어스 푸시(Fierce Pussy) 등이 포함된 이들 그룹은 앞서 언급한 작가들만큼이나 후기구조주의의 재현 비판을 잘 이해하고 있었고, 그때그때 다양한 매체와 기술들을 구사했다. 특정 시위를 위해서는 차용된 이미지와 고안된 문구가 실린 대담한 포스터를, 일반적인 유통용으로는 신문과 기업 광고를 전복적으로 재가공한 작업을, 액트-업 활동에 대한 언론의 그릇된 재현과 경찰의 공격에 맞서기 위해서는 비디오카메라를 사용하는 식이었다. 그러면서 그들은 존 하트필드의 포토몽타주부터 팝아트의 그래픽, 퍼포먼스의 난폭성, 제도 비판의 성찰, 차용 미술의 재치 있는 이미지, 그리고 바

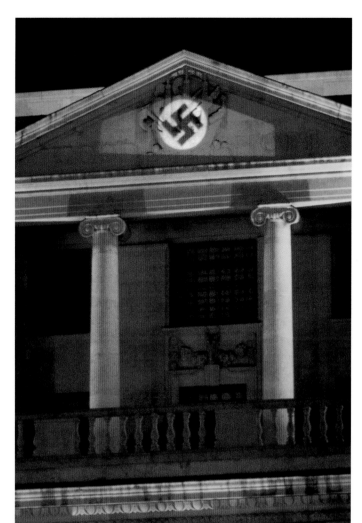

3 · 크시슈토프 보디츠코, 「남아프리카 공관 프로젝션 Projection on South Africa House」, 1985년 런던 트라팔가 광장, 가변 크기

▲ 버라 크루거 같은 페미니즘 미술가들의 신랄한 위트까지 다양한 범위의 미술 작업들을 끌어들였다. 1990년에 비평가 더글러스 크림프는 "에이즈 행동주의 미술가들에게 전통 미술계의 미적 가치는 거의 중요하지 않다.고 언급했다. "행동주의 미술에서 중요한 것은 프로파간다 효과이다. 다른 작가들의 작업 절차를 훔쳐 오는 것이 그 계획의 일부이다. 유효한 것이라면 어떤 것이든 사용할 것이다." 또는 1988년 그랜 퓨리는 포스터를 통해 "사망자가 4만 2천명인 상황에서 미술은 충분치 않다. 에이즈 위기를 종식시키기 위해 직접 집단행동을 취하자."라며 간명하게 표현했다.

이런 전략 가운데 몇 가지는 액트-업이 설립되기 전부터 뉴욕 시내를 도배했던 신랄하면서도 애도에 찬 익명의 포스터 「침묵=죽음(Silence=Death)」(1986)에서 이미 실행되고 있었다. 이 두 단어는 검은색 바탕에 흰 글씨로 적혀 있었고 그 상단에는 나치 포로수용소의 게이들에게 붙여지던 표지인 분홍색 삼각형이 그려져 있었다. 단순하지만 강한 설득력을 가진 이 기호는 에이즈의 확산에 대한 대중의 무관심과 정부의 무대응을 고발하는 것이었다.(일련의 질문과 권고 사항들이 하단에 깔끔하게 쓰여 있었다.) 이 포스터는 수동성을 살인과 동일시했으며, 동시에 분홍색 삼각형 기호의 오명을 자랑스러운 정체성의 표지로 변화

▲ 1957a

▲ 1920, 1937c, 1956, 1960c, 1964b, 1971, 1975a, 1977a, 1980, 1992

시켰다. 이 시기에 '퀴어'라는 단어에 일어난 역전과 마찬가지로 이는 억눌린 집단, 학대의 스테레오타입의 정치적 발전에서 나타난 특유의 가치변화였다. 수십 개의 기호들이 뒤따라 출현했다. 「침묵=죽음」에서처럼 많은 기호들이 포스터, 플래카드, 티셔츠, 배지, 스티커 등 다양한 형태로 제작됐다. 이 모든 것들은 조직을 구성하고, 실상을 보도하고, 의식을 키우고, 후원을 도모하고, 어려움을 딛고 나가 투쟁하도록 하는 도구로 사용되었다.

액트-업 그룹은 에이즈를 둘러싼 이데올로기 전쟁을 거리에서, 그리고 미디어를 통해 치러야 함을 알고 있었다. 그래서 이들은 미술가, 영화·비디오 제작자, 건축가, 디자이너들을 영입해 미디어의 잘못된 보도를 비판하고 바로잡을 뿐 아니라 미디어의 작동 절차와 그 성향 자체를 이용한 기호와 이벤트를 고안했다. 공포 이미지를 사용하는 작가도 있었는데, 1988년 그랜 퓨리는 상단에는 "정부가 손에 피를 묻히다", 하단에는 "30분당 에이즈 사망자 한 명"이라는 문구와 함께 살인자를 상징하는 핏빛 손바닥 자국을 담은 포스터를 선보였다.[4] 동성애자들 사이의 유머를 사용한 예도 있다. 1989년 그랜 퓨리는 포스터에 1966년 로버트 인디애나(Robert Indiana)가 그린 사랑(LOVE)이란 오래된 팝 아이콘을 폭동(RIOT)이란 단어로 대체했다. 이것은 또한 앞서 캐나다 그룹 제너럴 아이디어(General Idea)가 인디애나 포스터의 사랑(LOVE)을 에이즈(AIDS)로 대체했던 것에 대한 화답이기도 했다. 게이 인권 운동의 서막을 연 사건으로 자주 언급되는 그리니치빌리지 게이 바의 폭압적 불시 단속에 대한 반발에서 일어났던 스톤월 반란의 20주기를 기념하기 위해 제작된 이 포스터는 상단에는 "스톤월 69", 하단에는 "에이즈 위기 89"란 문구를 넣어서 추모와 동시에 새로운 전투를 위한 소집을 선동하는 역할을 했다. 액트-업 그룹은 또한 부당 이익을 취하는 제약 회사의 관련자뿐 아니라, 보건부 장관에서 대통령에 이르기까지 관료주의적 공무원과 반동적 정치인도 공격의 주요 타깃으로 삼았다. 새로운 세제에 대한 반대를 표명한 1988년 조지 부시의 악명 높은 선거 공약 "내 말을 잘 들어 보세요.(Read My Lips.)"는 게이와 레즈비언의 "키스 행위(kiss-ins)"를 통해 완전히 다른 성격의 공약으로 바뀌었다.(그룹 갱이 키스하고 있는 커플 대신 비버의 사진을 넣고 "그들의 입을 막기 전에(Before They are Sealed)"라는 문구를 붙이자, "내 말을 잘 들어 보세요."는 다른 의미를 갖게 됐는데, 병원에서 낙태 상담을 못하게 한 부시의 보도 금지령(법정에서 심리 중인 사안에 대한 공표 금지)에 대한 고발로 바뀌었다.) 이런 날카로운 차용은 게릴라 걸스(Guerrilla Girls) 같은 페미니스트 그룹과 페스트(Pest) 같은 반인종차별주의자 그룹에서도 나타났다. 이 두 그룹은 미술계 안팎에서 일어나고 있는 성적·인종적 차별에 대해 통계에 근거한 간결하면서도 강력한 비판을 전개했다.

미술을 퀴어화하기

액트-업의 활동에 고양된 많은 게이와 레즈비언 미술가들은 다양한 ▲ 방식으로 동성애를 미술의 주제로 탐구하기 시작했다. 로버트 고버 (Robert Gober, 1954~), 도널드 모펫(Donald Moffet, 1955~), 잭 피어슨(Jack Pierson, 1960~), 데이비드 보이나로비치(David Wojnarowicz, 1954~1992), 펠

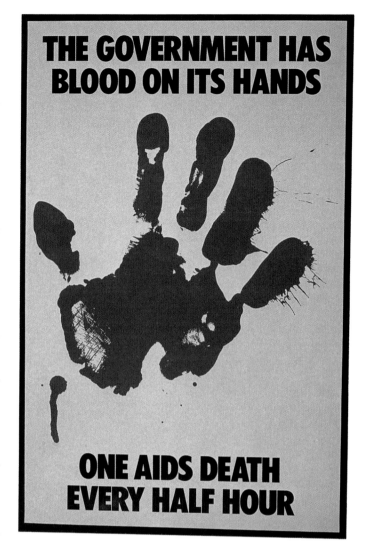

4 · 그랜 퓨리, 「정부가 손에 피를 묻히다 The Government has Blood on its Hands」, 1988년 포스터, 오프셋 판화, 80.6×54.3cm

릭스 곤살레스-토레스(Felix Gonzalez-Torres, 1957~1996)와 조 레너드 (Zoe Leonard, 1961~) 등이 대표적 인물들이다. 이 여섯 명의 작가 중 두 명이 에이즈로 사망했다는 사실은 게이 커뮤니티와 미술계가 겪은 지독한 희생을 단적으로 보여 준다. 어떤 면에서 이들은 1세대 페미니즘 미술가와 2세대 페미니즘 미술가 사이의 상이한 주장을 압축해서 ▲ "퀴어화했다." 즉 그들은 동성애를 그 반대자들이 극구 부인해 온 동성애의 본성에서 본질적인 주체적 경험으로서뿐 아니라 문화와 역사의 변화에 따라서 달라지게 마련인 사회적 구성물로서 탐구했다.

크림프가 힘을 실어 주던 액트-업 작가들에 비해 덜 과격했던 펠릭스 곤살레스-토레스는 60~70년대 존재했던 다른 미술 형식을 퀴어화하는 작업을 했다. 그룹 머터리얼의 멤버이기도 했던 그는 한때 "그런 형식들이 권위와 역사를 표상하고 있다고 해서 참조하기를 두려워할 필요는 없다. 어째서 그 형식들을 사용하면 안 되는 것인가?"라고 말한 적이 있다. 그는 특정한 방식의 비꼬기 전략을 가미했는데, 석판화로 하늘을 나는 새 따위의 키치스러운 이미지나 색채가 찍힌 수천 장의 종이를 반듯하게 쌓아 올려 미니멀리즘의 형태를 연상시키 ● 기도 하고, 알록달록하게 포장된 사탕들을 쏟아 놓음으로써 포스트

▲ 1977b, 1994a

▲ 1975a, 1977b　● 1965, 1969

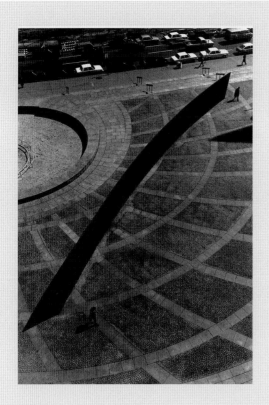

미국의 미술 전쟁

1987년 미지방법원은 리처드 세라가 자신의 작품 「기울어진 호(Tilted Arc)」(위의 사진)가 미연방 총무성에 의해 철거되는 것을 막기 위해 제기한 소송을 기각했다. 이 작품은 철거를 주장한 바로 그 총무성이 1981년 세라에게 주문했던 것이다. 세라는 "이 작품을 옮긴다는 것은 곧 작품을 파괴하는 것"이라며 그의 장소 특정적 작업에 대해 설득력 있게 주장했다. 그럼에도 불구하고 2년 후 「기울어진 호」는 야음을 틈타 철거됐다. 이 사건을 기점으로 진보적 작가들의 작업에 두드러지게 반감을 보이는 시대가 도래했다.

1987년 안드레스 세라노(Andres Serrano, 1950~)는 노스캐롤라이나의 윈스턴-세일럼에 있는 남동현대미술센터(SECCA)에서 1만 5000달러의 지원금을 받았다. 이 지원금은 간접적으로는 국립예술기금(NEA)으로부터 지급된 것이었다. 세라노는 지원금을 받는 동안, 작은 그리스도 십자상이 거품 나는 황색 액체에 잠겨 있는 모습을 찍은 시바크롬 사진을 제작했다. 「오줌 예수(Piss Christ)」

라는 이 작품의 제목에 근거해 미국가족협회 회장 도널드 와일드먼 목사는 "종교를 보는 편협한 방식"을 이유로 세라노를 기소했다. 또 1987년 필라델피아 현대미술협회는 로버트 매플소프(Robert Mapplethorpe, 1947~1989)의 회고전을 지원하기 위해 국립예술기금 3만 5000달러를 받았다. 이 전시에는 동성애 행위를 담고 있는 이미지가 다섯 점 포함돼 있었고, 분쟁을 우려한 코코란 갤러리는 워싱턴에서의 전시를 취소했다. 그 후 전시는 신시내티현대미술관으로 옮겨서 열었지만, 그곳의 관장 데니스 바리가 이 작품들의 외설성에 대해 책임을 져야 했다. 상원위원 제시 헬름스를 필두로 한 의회의 보수주의자들은 세라노와 매플소프를 둘러싼 논쟁을 국립예술기금 폐지를 위해 전략적으로 이용했다. 그러나 국립예술기금 지지자들은 그들의 공격에 소극적으로 응수할 따름이었다.

이는 베트남 전쟁 이래 예술을 둘러싼 분쟁 가운데 가장 시끄러운 사건이었다. 이 사건으로 인해 동시대미술에 대한 대중의 지지가 급격히 떨어졌으며, 종교적 우파는 자신들의 목적을 위해 이들의 실패를 이용했고, 동성애를 혐오하는 문화 정치가 미국을 틀어쥐게 됐다. 국회가 지목한 다른 예술가들의 작품 역시 동성애를 전면에 내세운 것들이었다. 퍼포먼스 예술가 홀리 휴즈나 팀 밀러를 비롯한 이들 예술가는 모두 반가족·반종교·반미 작가로 간주됐다. 이 논쟁은 시작부터 일차원적이고 문자 그대로 해석하는 경향이 지배적이었다. 많은 사람이 「오줌 예수」를 소변으로 예수를 신성 모독한 것으로만 이해했다. 검사는 마치 매플소프 이미지의 범법성이 자명한 것인 양 "사진 스스로가 다 말하고 있다."며 유죄를 선고했다. 한편 「기울어진 호」는 테러리스트를 위한 장비에 비유되기도 했다. 결국 「기울어진 호」는 철거됐고, 외설적인 작업을 금하는 조항이 국립예술기금 약정에 삽입됐으며, 데니스 바리에 대한 소송은 기각됐다. 그러나 다른 파문도 있었다. 동시대미술은 우파의 정치적 먹이가 됐다. 외설이나 스캔들과 연루되지 않은 미술은 사기 행위로 조롱됐으며, 따라서 이를 존중하는 것은 세금을 낭비하는 행위로 간주됐다. 그 결과 상당수의 자유주의 지지자들도 예술에서 등을 돌렸다. 끊임없이 이어지는 공격 속에서 국립예술기금(그리고 공영방송(PBS)과 국영 라디오방송(NPR)과 같은 기관들)과 함께 특히 공공미술이 큰 타격을 입었다. 에이즈 치료를 위해 엄청난 양의 자금이 요청되는 시기에 비규범적 섹슈얼리티에 대한 용인은 지독한 반대에 부딪히게 됐다.

미니멀리즘의 흐트러진 파편들의 형태(혹은 반형태)를 제시하기도 했다. ▲ 혹은 광고 게시판에 개념미술의 간명한 방식으로 동성애자들의 인권에서 역사적인 사건들의 간략한 목록을 그려 넣기도 했다.

1989년 그 광고 게시판 중 하나가 스톤월 봉기가 일어난 장소 근처인 뉴욕의 셰리든 광장에 설치됐다. 그것은 검은색 바탕에 흰색 이탤릭체로 "에이즈 연대 1985 경찰 위협 1969 오스카 와일드 1895 대법원 1986 하비 밀크 1977 워싱턴 행진 1987 스톤월 봉기 1969"라고 써 있는 단순한 형식이었다. 사람들은 곧바로 이 모든 연도들이 지난

세기 게이들에게 닥쳤던 역사적 사건들(연대와 집회, 재판과 판정, 살인과 봉기)이 일어난 해임을 알아차렸다. 그러나 거기에는 어떤 순서도, 차례도 존재하지 않았다. 보는 사람 스스로 이야기를 구성하게 했는데, 마치 이 역사가 항상 보이지 않고 읽히지 않음으로써 위협받았던 것처럼 이미지를 넣지 않음으로써 그렇게 해야 할 필요성을 강조했다.

사탕 더미 작업은 이와는 또 다른 측면에서 모호하다. 「무제(오늘의 미국)」란 제목의 이 작업은 촌스러운 빨강, 파랑, 은색의 껍질로 포장된 136킬로그램가량의 알사탕이 한 구석에 쌓여 있는 작품이다.[5] 이

작품은 먹는 것은 물론 손대지 말라는 미술의 금기에 정면으로 도전
▲ 한다. 또한 포스트미니멀리즘적인 배치(로버트 모리스와 리처드 세라의 전시장
● 구석을 이용한 작품들)와 팝아트적인 재료(특히 앤디 워홀을 연상시키는 현란한 색
조)라는 서로 구별되는 양식적 단서를 한데 묶어 냈다. 이 작품은 언
뜻 보면 아방가르드와 키치 사이의 오래된 대립을 잠시나마 허무는
것으로 보이기도 한다. 그러나 이런 예술적 암시는 더욱 세속적인 문
제로 복잡해진다. 작품의 부제는 전국지 《USA 투데이》가 일상의 소
비를 조장하기 위해 매일매일 전하는 사탕발림 뉴스들을 가리키고
있으며, 여기서는 소비는 다른 의미에서 역시 '오늘의 미국(USA Today)'
의 초상으로서 글자 그대로 전면에 배치된다. 동시에 이 작품에 나타
■ 난 과도함은 제프 쿤스, 데미언 허스트, 그리고 다른 작가들의 레디
메이드가 보여 주는 싸늘한 냉소주의와는 전혀 다른 나눔의 정신, 관
대함의 감성을 전달한다. 곤살레스-토레스는 우리에게 소비뿐 아니
라 선물 교환에 참여하기를 적극 권고한다. 그의 종이 더미처럼 '무한
공급'이란 표시가 붙은 사탕 무더기는 유토피아적 측면에서 대량 생
산에 한때 잠재해 있던 민주적 가능성을 연상시킨다.

그러나 이 모든 나눔의 정신에도 불구하고 그의 작업은 상실의 파
토스가 스며들어 있다. 예를 들어 「무제(3월 5일) #2」(1991)에서는 두 개
의 전구가 엉킨 전깃줄에 함께 매달려 있다. 전구 하나가 다른 전구
보다 먼저 수명을 다할 것은 당연하기에, 이 작품은 상실에 의해 위
협받게 될 사랑을 간명하게 보여 준다. 3월 5일은 작가인 곤살레스-
토레스보다 5년 앞서 1991년에 에이즈로 세상을 떠난 그의 파트너
의 생일이다. 1992년 옥외 광고판 작업에서 그는 조금 전까지 두 몸
이 함께 머문 듯 헝클어져 있는 텅 빈 2인용 침대를 찍은 흑백 사진
을 선보였다. 이는 이 침실을 불법화한 반게이 법률 제정에 대한 비난
이자 떠나간 사랑하는 이에 대한 애가였다.[6]

젠더 트러블

그의 세대 다른 미술가들과 마찬가지로 곤살레스-토레스 역시 후기
구조주의의 주체 비평에 영향을 받았다. 그러나 그의 미술은 게이 주
체성의 파괴보다는 그것의 형성 과정에 초점을 맞췄는데, 이유는 단
순했다. 그런 해체는 게이 정체성이 확고하고 중심적이라 상정할 텐
데, 이성애자 사회에서는 이를 상정할 수 없기 때문이다. 곤살레스-
▲ 토레스의 작업은 이성애적 공간에서 게이 주체성과 역사를 위한 서
정적이고 애가적인 장소를 만들고자 했다. 조 레너드의 작업은 이성
애자 사회에서 '젠더 트러블'이 일어나는 순간에 그와 같은 장소들을
찾아낸다. 1992년 레너드는 액트-업 그룹, 피어스 푸시와 함께 만든
포스터에서, 1969년에 맨해튼에서 찍은 자신의 2학년 때 학급 사진
에 "너는 소년이니, 소녀니?"라는 질문을 타이프라이터로 쳐 넣어 새
롭게 구성했다. 이것은 그녀가 젠더를 문제시하기 위해 그 범주의 '괴
이함'이라 부르는 것을 폭로하는 동시에, 이 문제로부터 게이 정체성
을 구성하기 위해 "기대가 무너지는 곳"에서 레즈비언의 역사를 세우
는 이중 전략의 전형적인 예였다.

레너드는 파리의 오르필라 미술관 수장고에서 발견한 표본을 찍은
「수염 난 여인의 박제된 머리(Preserved Head of Bearded Woman)」(1992)
라는 사진 작업에서 '젠더의 괴이함'을 다뤘다. 그러나 여기서 괴이한
것은 정작 그 여인의 머리가 아니라며 레너드는 다음과 같이 말했다.
"괴이한 것은 그녀의 절단된 머리와 받침대, 그리고 종 모양의 유리
그릇이다. 정말 불쾌한 것은 일부 사람들과 집단들이 그렇게 해도 된
다고 생각했다는 사실이다." 그래서 레너드는 거꾸로 그녀가 관람자
를 응시하는 것처럼 '표본'을 촬영함으로써 관람자를 전시 대상의 자
리에 위치시켰다. 이와 비슷한 역전 현상이 「남성 패션 인형 #2(Male
Fashion Doll #2)」(1995)에서도 일어난다. 오하이오의 벼룩시장에서 찾은

5 • 펠릭스 곤살레스-토레스, 「무제(오늘의 미국) Untitled(USA Today)」, 1990년
빨강·은색·파랑으로 포장된 사탕, 가변 크기

6 • 펠릭스 곤살레스-토레스, 「침대 광고판 Billboard of Bed」, 1992년
뉴욕에 설치

7 · 조 레너드, 「이상한 과일 Strange Fruit」(부분), 1992~1997년 295개의 바나나 · 오렌지 · 포도 · 레몬 껍질, 실, 지퍼, 단추, 바늘, 왁스, 플라스틱, 철사, 천, 가변 크기

남자 인형을 소녀의 얼굴과 몸을 한 '꼬마 여장 남자'로 표현한 작품으로, 인형은 "대개 플라스틱으로 만들어져 성징이 전혀 묘사되지 않은 핑크색이기 마련"이지만 이 인형에는 콧수염이 그려져 있다.(레너드가 우리에게 던진 질문으로 재구성된 젠더 트러블의 형상이다.)

"나는 다시 탐구하는 것에는 관심이 없다."고 말한 레너드는 남성적 응시를 "나는 나 자신의 금기를 이해하고 싶다."고 말했다. 그러나 욕망의 대상 그리고/또는 이런 응시의 동일시는 이성애자의 문화에서 쉽게 발견되지 않는다. 이 공백을 레너드는 자신의 거울 사진에서 형상화하는 듯하다. 이 사진들은 다른 어떤 이미지보다 더 자주 공허한 시선을 반영한다. 곤살레스-토레스와 마찬가지로 레너드도 주어진 정체성이나 역사를 비판해야 할 필요성뿐만 아니라 다른 식의 구성을 상상할 필요성에 응답했다. 이에 따라 그녀는 아카이브적 작업이나 역사의 창안, 혹은 둘 모두로 나아갔다. 예를 들어 1996년 셰릴 더니(Cheryl Dunye)의 「수박 여인(The Watermelon Woman)」이란 영화와 협업으로 제작된 「페이 리처드 사진 기록(Fae Richards Photo Archive)」(1996)에서 레너드는 오래된 사진처럼 보이도록 암실에서 인공적으로 색을 바래게 만든 사진들을 가지고, 1900년대 초 할리우드 '인종 영화'에 출연했던 흑인 레즈비언인 가공의 여성 연대기를 다큐멘터리로 구성했다. "그녀는 실재는 아니다. 그러나 그녀는 진짜다."라고 레너드는 페이 리처드의 존재를 증명했다.

젠더를 문제시하고 역사를 상상하는 작업과 함께 에이즈를 애도하▲ 는 프로젝트에서 레너드는 로버트 고버와 곤살레스-토레스 등과 함

께 작업했다. 「이상한 과일」은 수백 개의 과일에서 과즙을 짜낸 다음 그 껍질을 다시 꿰맨 작업으로 상실이란 주제를 신랄하게 다뤘다.[7] 한 덩이의 빵을 반으로 자른 후 다시 핏빛 자수 실로 꿰매 붙이는 방식으로 작업한 그녀의 친구 데이비드 보이나로비치에게 부분적으로 영감을 받았다. 「이상한 과일」이라는 제목은 동성애를 의미하는 오래된 은어를 암시할 뿐 아니라 증오와 폭력, 죽음과 상실을 다루고 있는 린치 행위에 대한 빌리 홀리데이의 노래를 암시하기도 한다. 레너드는 "그것은 어떤 면에서 나 자신을 다시 꿰매는 작업이었다."고 말한다. 그러나 봉합된 껍질은 치유보다는 상처를 드러내고, 회복된 삶의 가능성보다는 "상처 입는 삶의 불가피성"을 강조한다. 이런 이유로 이 오브제들은 심오한 의미에서, 애처로운 "우리들의 슬픔의 납골당"이다. 이런 식의 기억을 돕는 미술 모델, 즉 미적 승화를 허용하면서 사회 변화를 위해 작동하는 미에 대한 미상환적 개념이 고버, 곤살레스-토레스, 레너드 같은 작가들이 제공한 중요성이다.　　HF

더 읽을거리

Anna Blume, *Zoe Leonard* (Vienna: Secession, 1997)
Judith Butler, *Gender Trouble: Feminism and the Subversion of Identity* (New York: Routledge, 1989)
Douglas Crimp (ed.), *AIDS: Cultural Analysis/Cultural Activism* (Cambridge, Mass.: MIT Press, 1988)
Douglas Crimp and Adam Rolston (eds), *AIDS DEMOgraphics* (Seattle: Bay Press, 1990)
Lucy R. Lippard, *Get the Message? A Decade of Social Change* (New York: Dutton, 1984)
Nancy Spector, *Felix Gonzalez–Torres* (New York: Guggenheim Museum, 1995)

▲ 1994a

1988

게르하르트 리히터가 「1977년 10월 18일」을 그린다. 독일 미술가들이 역사화의 부활 가능성을 타진한다.

1980–1989

게르하르트 리히터의 1988년 회화 연작 「1977년 10월 18일」[1, 2]은 자본주의 타도를 위해 격렬하게 활동한 바더-마인호프 그룹(Baader-Meinhof Group)이 일으킨 충격을 묘사한 작품이다. 이 연작은 회화를 통해 독일 역사를 비판적으로 성찰하고자 한 독일 미술가들의 길고 복잡한 시도의 결실이었다. 전쟁 이후 특히 유럽과 미국을 비롯한 대부분의 시각예술이 전쟁 이전의 시기이든 전쟁의 경험 자체이든 가까운 과거에 대해 언급하기를 피했던 반면, 특수하게도 60년대 이후의 독일 회화는 역사를 생략하고자 했던 예술적 네오아방가르드에 대립하는 시도를 했다.

독일의 전후 미술의 맥락에서 회화를 역사와 관련해 재위치시키려
▲ 는 시도는 1963년 게오르크 바젤리츠의 「수포로 돌아간 위대한 밤」이 전시되면서부터(그리고 이 회화에 대한 추문과 검열이 이어지면서) 일어났다. 무엇보다 일종의 성명서 같은 열정을 지닌 이런 유형의 작품들은 특히 독일적인 문화 전통의 장소를 재건하고, 그 전통을 위해 어떤 연속성을 창조하고자 했다. 이를 위해서는 종전 후 7년이 지나는 동안 시각 문화에서 채택돼 온 모든 기준, 특히 앵포르멜 회화의 기준과
● 미국 팝아트의 부흥에 따른 기준에 반대해야 했다. 대신 바젤리츠는 바이마르 공화국 이전의 독일 회화의 전통, 특히 로비스 코린트와 독
■ 일 표현주의의 계보를 직접적으로 계승하길 원했다. 따라서 바젤리츠의 작품은 전후의 모든 국제 아방가르드 운동을 비켜갈 뿐만 아니라,
◆ 바이마르 다다의 특징인 사진에 기반을 둔 모든 작업을 회피하고 회화를 시각 문화의 중심으로 재확립하고자 했다.

역사의 문제

바젤리츠처럼 게르하르트 리히터도 동독에서 서독으로 넘어왔고, 최근의 독일 역사가 시각 문화의 주제가 될 수 있는지, 있다면 어떻게 가능한지 고민했다. 이것은 또한 빈터, 트리어, 괴츠, 회메(이들은 리히터와 바젤리츠, 그리고 그들의 동료를 가르친 스승들이다.) 같은 앵포르멜 추상 작가들, 그리고 전후 독일 미술을 국제화하려는 그들의 시도에 정반대되는 것이었다. 1962년에 리히터는 아돌프 히틀러의 초상화를 그려(이후에 파괴했다.) 1933~1945년 사이의 억압됐던 독일의 유산을 명시적으로 보여 주었다. 이 시기에 그는 거대 프로젝트 「아틀라스」[3]에 사용될 사진들을 모으기 시작했는데, 이 프로젝트에서는 가족의 사적인

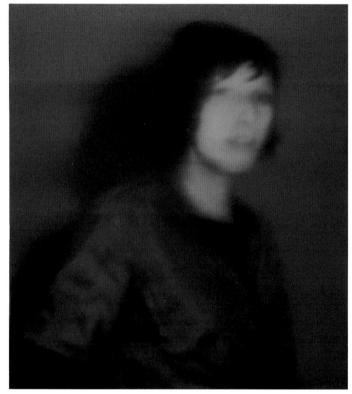

1 · 게르하르트 리히터, 「1977년 10월 18일: 대면 1 October 18, 1977: Confrontation 1」, 1988년 캔버스에 유채, 111.8×102.2cm

서사를 담은 이미지들이 독일의 공적인 역사를 담은 이미지들과 점점 더 많이 병치되었다. 수년 후 이 이미지들은 부헨발트와 베르겐-벨젠에서 수집한 사진들을 담은 패널 작업으로 귀결되었다.

그러므로 독일 회화를 통해 전후의 역사적 억압을 무너뜨리려는 시도는 리히터와 바젤리츠에 의해 수행됐다고 말할 수 있다. 하지만 전략을 수행하는 방법에는 서로 차이가 있었는데, 그 차이는 리히터와 안젤름 키퍼가 대립하던 60년대 말에 가장 첨예했다.

▲ 리히터는 누보레알리슴과 앤디 워홀의 작업(리히터가 초기 작업에서 참조한 프랑스와 미국의 사례들)을 끊임없이 주시하면서, 독일 회화를 60년대 초에 등장한 다른 모든 예술적 작업과 연결해야 한다고 주장했다. 한편, 바젤리츠는 대중문화와 사진 모두를 거의 계획적으로 비난하고 부정했으며, 회화가 대항해야 할 대상으로 간주했다. 따라서 바젤리

▲ 1963　　● 1946, 1960c, 1962d, 1964b　　■ 1908　　◆ 1920, 1929　　▲ 1960a, 1960c, 1964b

2 • 게르하르트 리히터, 「1977년 10월 18일: 장례식 October 18, 1977: Funeral」, 1988년
캔버스에 유채, 200×320cm

츠부터 청년 키퍼까지 해당하는 다음과 같은 주장, 즉 코린트에서 표
▲ 현주의와 반모더니즘을 거쳐 바젤리츠와 키퍼 자신까지 완벽하게 아
우르는 손상되지 않은 국가 정체성과 지역 특수성 모델을 확립할 수
있다는 주장은 리히터에 의해 거부됐다. 리히터는 모든 시각적 작업
을 결정하는 것은 대중문화에 대한 감수성, 그리고 국가 정체성 이후
의 모델인 전 지구적 문화 생산에 참여하는 것이라고 주장했다.

1962년 직후에 바젤리츠의 작품은 마르쿠스 뤼페르츠(Markus
Lüpertz)를 비롯한 수많은 사람들의 지지를 받았다. 이들은 모두 서독
만의 특수한 회화 형식을 확립해, 현대 문화의 지역적 작풍으로 삼고
자 했다. 이런 시도는 당시 팽배해 있던 광범위한 독일의 문화 정체성
을 확립하려는 의심스러운 계획과도 연계돼 있었다. 그러나 바젤리츠
와 그의 동료인 신표현주의자들은 파시즘이 문화 생산에서 모든 국
가 정체성 모델(특히 독일적 모델)을 파괴한 이후에도, 이런 두 주장(하나
는 국가 정체성의 연속성에 대한 주장, 다른 하나는 문화 생산에서의 정체성 모델에 대한
주장)이 과연 신뢰할 만한 것인지에 대한 질문은 회피하고 있었다. 이
런 연속성의 확립은 독일 파시즘이 초래했던 붕괴와 단절, 그리고 실
제적인 역사 파괴를 모호하게 만드는 것이었지만, 문화 생산을 다시
국가와 지역에 귀속시키려는 계획에 본래적으로 내재하는 것이었다.
따라서 회화적 작업이 원래부터 반동적인 것은 아니지만, 파시즘적
균열의 바깥에서 경험의 연속성을 기획하는 모든 시도는 그 자체가

필연적으로 반동적 허구일 수밖에 없다.

회화에 내재된 역사적 정통성으로 회귀하자는 주장과 그 주장이
(미디어 문화 혹은 정치적 변화로 인해, 또는 하나의 국가 정체성 모델이 문화 생산을 통
해 구성될 수 있다는 생각 자체에 대한 비판으로 인해) 와해됐던 다양한 순간을
인정하자는 주장 사이에는 대립이 존재하기 마련이다. 이 대립의 축
을 따라 리히터와 키퍼가 위치할 수 있다. 이런 대립은 80년대에 지역
적이고 민족적인 문화로 회귀하려는 경향이 국제적으로 나타나면서
(특히 독일의 신표현주의가 미국에서 받아들여지면서) 다시 등장했는데, 이는 매
개의 문제로 설명될 수 있을 것이다. 첫째, 키퍼의 작업은 독일 나치
파시즘의 유산을 명시적으로 다루는 반면, 리히터의 작업은 (「1977년
10월 18일」 연작에서처럼) 독일 정치계에서 최근에 일어난 사건에 초점을
맞췄기 때문에, 매개의 문제는 이들의 작업이 다루는 실제 역사적 사
건들과 관련해서 생겨났다. 이런 점에서 독일 역사의 재현 가능성에
대한 문제는 키퍼의 작업보다 리히터의 작업에서 훨씬 더 복잡하다.
키퍼와 달리 리히터는 회화가 역사적 경험을 재현할 자격과 능력을
지니고 있는지에 대해서까지 의문을 제기하기 때문이다. 둘째, 매개
의 문제는 회화 제작 단계에서도 발생하는데, 왜냐하면 키퍼는 역사
를 재현하려는 자신의 고유한 기획을 실행하는 수단으로서 독일 표
▲ 현주의 회화를 내세우기 때문이다. 반면, 리히터는 역사가 접근 가능
한 것이라면 그것이 어느 정도까지 사진 이미지에 의해 매개될 수 있

▲ 1908, 1925b, 1937a ▲ 1908

3 · 게르하르트 리히터, 「아틀라스: 패널 9 Atlas: Panel 9」, 1962~1968년 오려낸 흑백 기사와 사진, 51.7×66.7cm

는지, 그리고 역사적 기억의 구축뿐만 아니라 그것의 착상까지도 얼마나 사진적 재현에 의존하고 있는지 주목했다.

따라서 리히터의 「1977년 10월 18일」 연작은 회화를 통해 역사적 경험에 매개 없이 접근할 가능성에 대해서는 의문을 던지는 동시에, 회화가 비판적이고 역사적인 자기 성찰의 과정에 현실적으로 개입할 가능성에 대해서는 긍정하고 있다. 더불어 이 연작은 최근 독일 역사에서 일어난 사건인 바더-마인호프 그룹에 초점을 맞추기 때문에, 훨씬 더 복합적인 방식으로 전후 독일 문제에 관해 확장된 성찰을 가능하게 한다. 1968년 이후의 학생 운동과 바더-마인호프 그룹의 형성으로 이어진 사건들에 관해 글을 쓴 필자들은 신자본주의 독일 국가에 반대하는 이 폭동이 대체로 어떤 근원적인 두려움에서 촉발된 것이라고 했다. 그 두려움의 대상이란 전후 세대가 나치 독일의 역사에 가담하면서 공모했다는 것, 그리고 그들이 이런 공모에 대해 인정하기를 한사코 거부한다는 것이다. 따라서 바더-마인호프 그룹의 운명에 관한 리히터의 성찰은 전후 독일의 정체성을 이해하려는 더 큰 프로젝트의 일부를 이룬다. 이것은 키퍼의 작업이 연출한 것처럼 과거 나치가 실제로 자행했던 사건으로 회귀하기보다는, 오히려 그 2세대와 3세대의 역사적 궤적을 다루기 때문이다.

과거 나치와 연관된 사건이 등장하는 것은 키퍼의 1969년 작품인 「점거」 연작[4]에서다. 이 연작에서 키퍼는 독일 낭만주의 회화의 배경을 연상시키는 장엄한 풍경이나 기념비적인 복합 건축물 안에 서서 "하일 히틀러!"라고 경례하는 자신의 모습을 원경으로 촬영했다. 이 연작이 사진 작업으로 완성됐다는 사실은 리히터와 키퍼의 입장 사이의 모순을 더욱 복잡하게 만드는 요소이다. 우선 키퍼의 작업은 60년대 사진개념주의나 퍼포먼스 작업과 직접적으로 연결되지만, 이 두 작업 모두를 특수한 독일의 역사성이라는 더럽혀진 맥락으로 전환시킨다. 이 프로젝트는 처음 선보였을 때 충격적이었고, 미학적으로도 관심을 끌었다. 그 이유는 첫째로 키퍼의 프로젝트는 60년대 말 미국에서 전개된 미니멀리즘이나 개념미술에서 영향을 받은 유럽의 미술 작업들을 독일의 특수한 맥락의 역사를 전달하는 쪽으로 재배치하려는 **시도**였기 때문이다. 둘째로 이 작업은 역사에 대한 접근법을 끊임없이 혁신하고자 하는 서독의 문화적 실천이 지닌 맹점을 비판하려

▲ 1962a, 1962b, 1968b ● 1965

1980–1989

했기 때문이다. 그렇지만 당시 개념미술이 다큐멘터리 사진에 접근한 것과 달리, 키퍼가 이 연작에서 사용한 사진들은 일관되게 하나의 잡종이나 잔여물로, 즉 회화와 마찬가지로 신뢰할 수 없는 재현의 한 도구로 다뤄진다. 따라서 키퍼가 수집한 사진적 잔여물에는 매우 반(反)사진적인 충동이 존재하며, 동시에 그가 회화를 제작할 때 지푸라기나 흙 등의 비회화적인 재료들을 사용한다는 점에서 반(反)회화적인 충동 또한 존재한다. 그럼에도 불구하고 리히터나 팝아트 세대 미▲술가들과 달리, 키퍼는 유일한 대상으로서의 회화 또는 독특한 미적 체험을 산출하는 기예로서의 회화가 지닌 진정성, 즉 아우라적인 독창성에 대해서는 전혀 의문시하지 않는다. 분명 「점거」 연작에서 줄곧 나타나는 시각적 비유가 카스파 다비트 프리드리히의 독일 낭만주의적인 이미지(1818년경 제작된 「안개 위의 방랑자」 같은)를 참조하는 한, 사진은 경험의 숭고함에 참여할 것을 요구받는다. 19세기 초에 회화가 접근했다고 하고, 신표현주의도 다시금 가닿을 수 있다고 가정했던 그 숭고함 말이다.

문화사학자 에릭 샌트너(Eric Santner)는 키퍼를 분석하면서 그의 전략을 억압 상황에 대한 하나의 "동종 요법적인" 접근법으로 간주했다. 샌트너는 30~40년대 독일 역사의 유산과 대면하려는 키퍼의 기획이야말로 전후 독일에 확립된 거의 공포증적 금기에 가까운 억압 장치를 와해시키기 위해 필수적인 시도라고 말했다. 이런 억압은 나치 전력의 백지화와 더불어 자신의 역사적 경험을 드러내고자 하는 독일인의 모든 시도를 막아 버렸다. 이를 위해 19세기 말과 20세기 초 문화로 접근하는 것마저 금지시켰는데, 그 시기의 독일 문화를 만든 주요 인물들이 나치 이데올로기에 의해 폐기되는 오명을 뒤집어썼기 때문이다. 키퍼는 초상화 작업에서 하이데거에서 횔덜린까지, 몰트케에서 비스마르크까지 일련의 인물들을 도발적으로 뒤섞었다. 샌트너는 이 작품들이 더럽혀진 역사를 영웅적으로 부활시키려는 것이 아니라, 전후 독일 문화가 스스로 내면화하고 부과한 억압 장치를 열어젖히기 위해 필수적인 시도라고 평가했다. 그는 한스 위르겐 지버베르크(Hans Jürgen Syberberg)의 70년대 영화 「히틀러: 독일에서 온 영화(Hitler: A Film From Germany)」에 대해서도 이와 유사한 논리를 폈다. 지버베르크의 기획 역시 끊어진 독일의 역사를 어떻게 이어서 다시 독일 문화사를 확립시킬 수 있을지에 대한 물음을 제기하는 것이었다.

억압에 대한 "동종 요법적인" 접근법이 수용될 만한 모델로 여겨지든 그렇지 않든, 이와는 대조적으로 리히터의 작업은 전후 독일 문화가 구제될 수 있다고 주장하기보다는, 오히려 전후 독일 문화와 뒤얽혀 있는 그런 억압을 출발점으로 삼는 것 같다. 또한 전후 독일 문화가 다양한 층위에서 특정한 형태의 국제화 혹은 미국화된 소비문화(예를 들면, 미국화된 팝아트적 생산 모델)를 포함하고 있다는 사실을 되돌릴 수 없는 역사적 조건으로 받아들이는 듯하다. 이렇듯 리히터의 프로젝트는 독일의 문화사에 접근할 모든 가능성을 분명히 거부함으로써 거짓된 국제화 그리고 그것과 내적으로 뒤얽힌 역사적 억압 행위를 비판하는 동시에 (몇몇 미술가와 비평가들이 말하듯) 영속화시킨다.

바더-마인호프 그룹 구성원, 다양한 장면들, 체포 장면, 장례식 등

▲ 1935, 1956, 1960c, 1962d, 1964b

위르겐 하버마스

이른바 프랑크푸르트 비판 이론 학파가 마지막으로 배출한 중요한 독일 철학자 위르겐 하버마스(Jürgen Habermas, 1929~)는 프랑크푸르트 사회과학연구소가 설립되던 해에 태어났다. 아직 박사과정 수료생이던 24세의 하버마스는 마르틴 하이데거의 수치스러운 논문 「형이상학 입문(Introduction to Metaphysics)」(1935)을 강력하게 비판하는 글을 썼다. 하이데거는 그 논문을 통해 자신이 나치즘으로 전향했음을 알렸고, 1953년에는 단 한마디의 자기비판이나 변명도 덧붙이지 않은 채 그 논문을 재출간했다. 1956년 하버마스는 테오도어 W. 아도르노의 초청으로 그즈음 다시 문을 연 프랑크푸르트 사회과학연구소에 들어갔다. 그는 아도르노의 후원과 연구소의 전통에 힘입어 경험적인 사회 조사 방법과 비판 이론을 종합하고, 전후 사회의 특수한 조건들을 다루었다.

하버마스는 자신의 첫 번째 혁신적인 저작인 『공론장의 구조변동』(1962)에서 미술관과 아방가르드의 기능에 대한 미술사적 이해를 돕는 개념을 발전시켰다. 부르주아 공론장(공공영역) 개념이 그것인데, 그는 이 개념이 18세기에 해방의 일환으로 탄생해 후기 산업자본주의의 충격으로 인해 와해될 위기에 처하기까지 그 궤적을 살폈다. 그에게 국제적 명성을 안겨 준 두 번째 주요 저작인 『인식과 관심(Knowledge and Human Interest)』(1968)에서, 하버마스는 오늘날의 계몽의 기획을 주체와 사회 정치 내에서 실현하기 위한 규범적 모델로서 언어 자체에 기반을 둔 의사소통적 이성과 의사소통적 행위라는 개념을 정식화했다.

을 그린 리히터의 회화는 분명 최근의 과거를 다룬 것들이다. 이 작업들은 1977년 슈탐하임 감옥에서 자살한 안드레아스 바더와 울리케 마인호프와 함께 비참하게 끝나 버린, 이른바 '1968년이라는 순간'의 유토피아적 열망의 결말을 재현하고 있다. 이들의 도상을 사용한 리히터의 작업은 유토피아적인 정치적 변혁의 가능성에 대한 독일 고유의 의심과 회의주의를 표현하는 애가로 널리 인정돼 왔다. 또한 이 작업들은 이중적인 시도를 감행하는 독일 전후 세대의 삶과 역사에 대한 하나의 알레고리로서 간주됐다. 그 이중적 시도란 스스로를 독일의 역사에서 분리시키는 동시에 다시 연결시키려는 시도, 즉 아버지 세대의 억압을 극복하려는 동시에 60년대에 급진화된 독일 좌파의 사상을 동원해서 대항 모델과 대안 정치의 가능성을 발전시키려는 시도를 말한다. 리히터 자신은 이런 독해 방식을 **모든** 측면에서 부인해 왔다. 그는 자신의 회화들이 그 어떤 정치적 해석과도 연결되는 것을 거부했으며, 만일 그 회화들과 정치적 사상 사이에 어떤 연결점이 존재한다면 그것은 모든 유토피아적 기획의 미심쩍은 본성을 드러내기 위한 것이라고 주장했다.　　BB

5 • 안젤름 키퍼, 「점거(몽펠리에) Besetzungen(Montpellier)」, 1969년
판지에 여덟 장의 사진

더 읽을거리

Benjamin H. D. Buchloh, "A Note on Gerhard Richter's 18.October 1977," in Gerhard Storck
(ed.), *Gerhard Richter: 18. Oktober 1977* (Cologne: Walther König; Krefeld: Kunstmuseum
Krefeld; and London: Institute of Contemporary Arts, 1989)

Stefan Germer, "Unbidden Memories," in Gerhard Storck (ed.), *Gerhard Richter: 18. Oktober
1977* (Cologne: Walther König; Krefeld: Kunstmuseum Krefeld; and London: Institute of
Contemporary Arts, 1989)

Andreas Huyssen, "Anselm Kiefer: The Terror of the History, the Temptation of Myth," in
Andreas Huyssen, *Twilight Memories: Marking Time in a Culture of Amnesia* (Routledge,
London, 1995)

Lisa Saltzman, *Anselm Kiefer and Art After Auschwitz* (Cambridge: Cambridge University
Press, 1999)

Robert Storr, *Gerhard Richter: October 18, 1977* (New York: Museum of Modern Art;
and London: Thames & Hudson, 2000)

여러 대륙들의 미술을 한데 모아 놓은 〈대지의 마술사들〉전이 파리에서 열린다. 후기식민주의 담론과 다문화주의
논쟁이 동시대미술의 전시뿐만 아니라 생산에도 영향을 미친다.

80년대 뉴욕과 파리의 주요 미술관에서 열린 두 전시는 미술에서 후기식민주의 논쟁을 수렴하는 피뢰침 구실을 했으며, 둘 다 서구의 타문화 미술의 컬렉팅과 전시라는 오래된 문제에 새롭게 관심을 기울였다. 그 첫 번째 전시는 윌리엄 루빈과 커크 바네도(Kirk Varnedoe)가 1984년에 뉴욕현대미술관에서 기획한 〈20세기 미술의 '원시주의': 현대적인 것과 부족적인 것의 친화성('Primitivism' in 20th Century Art: Affinities of the Modern and the Tribal)〉전으로, 형식적 측면에서 서로 닮은 현대 작품과 부족 작품을 훌륭하게 병치해 놓은 것이었다. 그러나
▲ 이 전시를 본 비평가들은 이런 병치가 단순히 유럽과 미국 모더니스트들의 부족미술에 대한 추상적 이해 방식을 시연한 것으로, 큐레이터들이 합당한 문제 제기 없이 맥락을 무시한 채 차용한 것에 불과하다고 비판했다. 두 번째 전시는 이런 비판들을 염두에 두고, 장-위베르 마르탱(Jean-Hubert Martin)이 1989년 퐁피두 센터에서 기획한 〈대지의 마술사들(Les Magiciens de la terre)〉전이었다. 이 전시는 서구 출신과 비서구 출신 미술가의 비중을 절반씩으로 하여 동시대에 활동하고 있는 작가들만 참여시켰는데, 많은 작가가 이 전시를 위해 특별히 작품을 제작했다. 이 같은 방식을 통해 〈마술사들〉전은 〈원시주의〉전에서 재연된 비서구 미술에 대한 형식주의적인 차용과 박물관학적인 추상화 경향에 맞서고자 했다. 그러나 비평가들이 보기에 〈마술사들〉전은 그 반대 방향으로 너무 많이 나아갔고, 그 결과 종교적 의식이나 마술에서 나타나는 독특한 아우라 같은 비서구 미술 고유의 진품성을 암묵적으로 주장하는 듯 보였다. "누가 대지의 마술사들인가? 의사? 정치인? 배관공? 작가? 무기 판매상? 농부? 영화배우?"라며 바
● 버라 크루거는 이 전시에 대해 회의적인 반응을 보였다.

노마드적인 것과 혼성적인 것

1989년은 여러 전선에서 구사되고 있던 수사학이 재평가되는 시기였다. 제1세계와 제3세계 간의 대립은 현대미술과 부족미술의 관계를 구조화했던 대도시 중심과 식민 주변이란 이분법과 함께 무너졌다. 뿐만 아니라 그해 11월에 일어난 베를린 장벽의 붕괴를 신호탄으로 해서 제1세계와 제2세계 간의 대립도 무너졌다. 1991년에는 나중에 걸프전 이후 조지 부시가 의기양양하게 언급했던 것처럼 "새로운 세계 질서"가 등장하고 있었다. 이것은 대부분 미국적인 질서로서, 특권이 부여된 사람들을 위해서는 자본·문화·정보의 국가간 흐

름을 원활히 하는 반면, 다수의 타자들에게는 지역간의 경계를 재강화하는 것이었다. 많은 미술가가 이런 혼합된 전개 양상에 크게 영향을 받았다. '혼성성'이 일부 작가들 사이에서 유행어가 됐는데, 이는
▲ 모더니즘적 가치인 미술의 독창성에 대한 포스트모더니즘 비판이 문화의 순수성이란 서구적 관념에 대한 후기식민주의 비판을 통해 확장됐기 때문이었다. 이들 후기식민주의 미술가들은 비평가 피터 월렌(Peter Wollen)이 "의고주의(archaism)와 동화(assimilation)"라 부른 것, 혹은 미술가 라시드 아라엔(Rasheed Araeen)이 "아카데미즘과 모더니즘"이라 부른 것 사이에서 제3의 길을 추구했다. 그들은 민속적 과거를 그대로 그려 내는 것에도 국제적 양식을 모방하는 것에도 만족하지 않고, 전 지구적 경향과 지역적 전통 사이에서 성찰적인 대화를 하고자 시도했다. 때로 이 후기식민주의적 대화는 부가적인 협상을 요구하기도 하는데, 그것은 흔히 노마드적인 미술가의 삶과 미술가가 주문받은 프로젝트의 장소 특정적인 위치 선정 사이에서 진행됐다. 실제로 새로운 세계주의의 시대에는 원시주의 초창기에 공예품들이 그랬던 것처럼 미술가들 자체가 언제나 이동 중에 있었다.

80년대 미술에서도 이처럼 제3의 길을 추구하는 선례들을 찾을 수 있다. 정치적 단체에 소속된 일부 미술가들은 이미 미술 제도를
● 거부했지만, 장-미셸 바스키아(Jean-Michel Basquiat, 1960~1988)처럼 그래피티 미술을 하던 또 다른 작가들은 이미 혼성성의 기호를 사용하고 있었다. 이런 탐색은 이론이 발전하면서 지지를 받았는데, 이중 가장 중요한 것은 후기식민주의 담론에서 이루어지고 있던 서구식의 자아 형성과 학문 분과 설립에 대한 비판이었다. 이 논의는 1978년 팔레스타인 출신의 미국 비평가 에드워드 사이드(Edward Said, 1935~2003)의 획기적인 연구서 『오리엔탈리즘(Orientalism)』이 출간된 이래, 가야트리 스피박(Gayatri Spivak), 호미 바바(Homi Bhabha), 그밖에 많은 다른 논자들의 저작에서 꽃을 피웠다. 물론 후기식민주의 미술과 이론은 그 맥락과 의제에 따라 다양한 형식을 취했다. 예를 들어 미국과 영국만 해도 인종주의(racism)라는 주제에 맞춘 초점이 다른데, 역사적으로 미국은 노예제도에, 영국은 식민주의에 경도돼 있다. 또한 미술가와 비평가 사이에도 상충하는 요구 사항이 있다. 이들은 한편으로는 오랫동안 부정적 스테레오타입에 종속됐던 주어진 정체성을 긍정적 이미지로 만들라는 요구와, 다른 한편으로는 비평가 스튜어트 홀이 타자의 성적·사회적 차이로 인해 복잡다단해진 "새로운 인종성

애보리진 미술

애보리진(Aborigine, 호주 토착 원주민) 미술 가운데 가장 유명한 것은 호주 북쪽 지역과 중앙 지역에서 제작된 '꿈의 시대(Dreamtime)' 회화들이다.(엘리스스프링 근처 유엔두무 공동체 출신의 꿈의 시대 작가들 여섯 명이 〈대지의 마술사들〉전에 소개됐다.) 애보리진 신앙에서 꿈의 시대란 선조들이 땅과 사람의 형상을 만들어 세계를 창조한 시기를 말하며, 꿈의 시대 회화는 바로 이 창조 행위를 상기시키는 그림이다. 이 회화들에서 창조자의 모습은 각기 다른 형태(인간, 동물, 식물)로 나타나는데, 북쪽 지역에서는 더 재현적인 형태이고, 중앙 지역에서는 선명한 점무늬와 선을 중심으로 구성된 좀 더 추상적인 경향을 보인다.

'꿈의 시대' 미술은 오늘날 전 지구적 문화에서 '의고주의'와 '동화' 사이의 제3의 길을 택한 좋은 예이다. 이 회화에서 채택된 디자인은 고대부터 전해 내려온 성스러운 의례에서 사용되는 모티프와 패턴(2만 년 이상 거슬러 올라가는 동굴벽화)에서 유래한다. 반면에 그 역사가 30년도 채 안 된 캔버스에 그려진 꿈의 시대 회화는 기술적으로는 70년대 초 아크릴 물감의 도입으로 활성화됐으며, 상업적으로는 서구 수집가들 사이에서 이국적 이미지에 대한 수요가 늘면서 성장했다. 그런 까닭에 애보리진 미술은 특정 공동체의 의례 행위를 기반으로 제작되고 있음에도, 여행자적 취향, 문화 상품, 정체성의 정치학이란 전 지구적 충동으로 가득 차 있다.

아프리카와 그밖에 다른 지역에서 보이는 유사한 형식의 혼성 미술과 마찬가지로 꿈의 시대 회화 역시 이런 충동을 기반으로 번성하고 있는 것처럼 보인다. 비록 자주 혼성된 언어라고 경시되지만, 고유의 언어와 외래 재료의 혼성이야말로 바로 그 창조성의 일부이다. 혼성미술의 추상성은 현대미술이 갖는 엘리트 취향에 끌린 것이기도 하지만, 그들 고유의 오랜 전통에도 충실하게 남아 있는 요소이다. 그리고 캔버스에 아크릴과 같은 현대적 기법을 빌려 오기는 했지만, 그것을 통해 인간의 몸이나 나무껍질, 땅에 그려졌던 고대 모티프들을 계속해서 정교하게 다듬었다. 요컨대 꿈의 시대 회화는 외부인들의 '진정성'을 향한 욕망을 자극하는 측면이 있지만, 그 자체만으로도 진정한 미술이다. 이런 형상의 사용은 일방적으로 이뤄지는 것은 아니다. 가령 호주의 동시대 작가들 역시 원주민의 모티프들을 사용하고 있으며, 콴터스 항공사는 비행기를 원주민 양식으로 장식했다. 비록 동등한 관계라고 할 수는 없을지라도 형상의 사용에서 상호교환이 이뤄지고 있는 것이다. 이 교환은 20세기 초 피카소, 마티스 등의 원시주의적 작품에서 사용된 아프리카 조각에서와 같이 현대미술에서 나타난 이국 취향의 사례들과는 분명히 구별돼야 한다. 또한 20세기 중반에 활동한 몇몇 추상표현주의자들이 그 근원으로 미국 원주민 미술을 투사하는 것이나, 역시 같은 시기에 활동한 장 뒤뷔페 같은 작가들이 절대적 아르 브뤼, 즉 비문명화된 '아웃사이더 미술'을 가정하는 것과도 분리돼야 한다. 꿈의 시대 회화나 이것과 유사한 형식의 다른 미술에서는 '타자'에 의해 서구가 차용된다.

남호주미술관의 큐레이터 피터 서턴(Peter Sutton)은 "원주민 미술에서 대칭을 사용하는 것과 그 미술이 호혜, 교환, 평등의 균형을 강조하는 것 사이에는 매우 강한 유대가 있다."고 말했다. 이와 동시에 우리는 다른 대륙의 토착민들과 마찬가지로 호주 애보리진들이 오랫동안 강압적 이주는 물론 그보다 더 심한 처우를 당했음을 잘 알고 있다. 프란츠 파농을 다시 인용하자면, "원주민들이 살고 있는 구역은 이주민들이 거주하는 구역을 보완하기 위해 존재하는 것이 아니다."

(new ethnicities)"이라 부른 것을 비판적으로 재현해야 할 필요 사이에서 종종 분열됐다. 정체성 개념 사이의 바로 이 갈등(본질적으로 주어진 것인가, 아니면 문화적으로 구성된 것인가)은 때때로 영화 제작자 아이작 줄리언(Isaac Julien, 1960~), 사진가 키스 파이퍼(Keith Piper, 1960~)와 잉카 쇼니바레(Yinka Shonibare, 1962~), 화가 크리스 오필리(Chris Ofili, 1968~) 같은 영국 흑인 미술가들의 작업에서 전면에 드러났고, 더 자주는 후기식민주의 미술의 역할에 대한 다양한 생각들(정체성을 표현하고 강화해야 하는지, 아니면 그것의 구성을 복잡하게 하고 비판해야 하는지)을 이끌어 냈다.

호미 바바에게 후기식민주의 미술에서 제3의 길을 추구한다는 것은 아방가르드의 위치를 다시금 설정한다는 의미로, 아방가르드는 통합된 미래 사회에 대한 비전인 유토피아적 '너머(beyond)'의 추구로부터, 다양한 문화적 시공간들 사이를 조정하는 혼성적 '사이(in-between)'의 명료화로 나아갔다. 이 이론적인 견해는 지미 더럼(Jimmie Durham, 1940~), 데이비드 해먼스(David Hammons, 1943~), 가브리엘 오로스코(Gabriel Orozco, 1962~), 리르크리트 티라바니자(Rirkrit Tiravanija, 1961~) 같은 다양한 작가들의 작업에서 나란히 진행됐다.

비록 세대와 배경은 다르지만, 이들 미술가는 몇 가지 공통점을 갖고 있다. 이들 모두는 다소 혼성적이며 간성적인(interstitial) 대상과 장소로 작업한다. 이들의 작업은 조각이나 상품이라는 주어진 담론에 쉽게 위치할 수 있는 것도 아니고, 미술관이나 거리라는 주어진 공간에 놓여 있는 것도 아니다. 대개 이 같은 범주들을 가로지르며 그 사이 어딘가에 위치한다. 이들의 작업에서에서 사용되는 사진 역시 다른 사물들과 마찬가지로 퍼포먼스 활동의 잔여물일 뿐이거나 오로스코가 말하듯 "특정 상황의 찌꺼기"에 불과하다. 따라서 이들의 작업은 퍼포먼스와 설치 그 어느 것에도 쉽사리 머무르지 않고 양자를 가로지르며 확장한다. 물론 발견된 오브제와 재생된 폐기물, 기록적 잔여물은 60년대에 이미 등장했던 것들이다. 따라서 우리는 이들을 통해 피에로 만초니와 클래스 올덴버그 같은 미술가들의 퍼포먼스 소품들, 그리고 요제프 보이스의 '사회적 조각'과 아르테 포베라의 원시적 재료와 기술 공학적인 재료의 아상블라주 등을 떠올릴 수 있다.(중요한 것은 70년대 초 활동했던 더럼과 해먼스는 이들의 작업을 직접 목격한 반면, 오로스코와 티라바니자는 나중에 미술관 전시를 통해서 그것들을 접했다는 점이다.) 그러나 이들은 모두 그런 선례들의 심미화 경향에 의심을 품는다. 그들의 미학은 종종 서정적이기는 하지만, 시간을 초월한 미술이라는 오래된 관념뿐만 아니라 정체성의 정치학이라는 새로운 고정성에도 모두 반대하는, 좀 더 잠정적이고 일시적인 것이었다.

▲ 1993c ● 2003
▲ 1959, 1961 ● 1964a, 1967b

전복적 유희

정도는 다르지만 이들은 모두 코베나 머서(Kobena Mercer)가 "스테레오타입의 기괴함"이라 불렀던 작업을 한다. 그리고 이런 점에서 그들은 ▲에이드리언 파이퍼, 캐리 메이 윔즈, 로나 심슨, 르네 그린, 카라 워커 같은 아프리카계 미국인 미술가들과 합류하는데, 이는 근본적으로 그들이 민족에 대한 상투적 표현을 때로는 가볍고 신랄한 위트로, 때로는 과장되고 폭발적인 부조리로 다루었음을 의미한다. 따라서 더럼은 '가짜 인디언 공예품'을, 오로스코는 전형적인 멕시코인의 해골을 제작했고, 해먼스는 흑인들의 상징을 사용했으며, 티라바니자는 전형●적인 태국 음식을 만들었다. 그들은 또한 물신이나 선물 같은 원시적 물건들을 끌어들여 '현대의' 상품이나 쓰레기와 병치시켰다. 어떤 의미에서 이런 전복적 혼성물은 파괴적인 종류의 복합적 정체성을 상징하는 초상이다.

퍼포먼스 미술가 제임스 루나(James Luna, 1950~)가 전사, 샤먼, 술주정뱅이 등의 인디언의 스테레오타입을 연기한 것처럼, 지미 더럼은 원시주의의 상투적 표현을 비판적 조롱의 수준까지 밀고 나갔다. 이것은 「자화상(Self-Portrait)」(1988)에서 가장 잘 드러나는데, 이 작품에서 그는 미국 원주민 남성에게 쏟아지는 인종 차별적 투사에 대한 부조리적 반응의 표지를 이 목조상에 달기 위해 미국 민간전승에 등장하는 담배 가게 추장을 소환했다. 더럼은 우선 낡은 자동차 부품과 동물 해골로 가짜 인디언 공예품을 만든 다음, 다른 종류의 상품 잔해들을 섞어 "미래에서 온 공예품들"을 만들었는데 "그들의 물리적 역

사는 …… 함께 가기를 원치 않았다." 이처럼 공예품들을 병치한 작품 중에는 울퉁불퉁한 나무판에 휴대전화와 동물의 털가죽을 올려놓고, 털가죽에 반식민주의 혁명가이자 이론가인 프란츠 파농(Frantz Fanon)이 쓴 "원주민들이 살고 있는 구역은 이주민들이 거주하는 구역을 보완하기 위해 존재하는 것이 아니다."라는 구절을 적어 넣은 것이 있다.[1] 초현실주의적 오브제를 후기식민주의의 목적에 맞춰 재가공한 이런 혼성 미술은 더 이상 분리된 '구역'에 원주민들을 '정주'시키는 것에 반대한다는 입장에서, 빈정대듯 반(反)범주적이다.

데이비드 해먼스 또한 민족적 연상물들을 전복적 유희에 도입했다. 70년대 초 그는 아프리카계 미국인을 의미하는 속어이자 육체노동의 도구인 삽을 이용해 일련의 오브제와 이미지를 제작했다. 「체인을 단 삽」(1973)은 그런 오브제 가운데 하나로, 노예의 예속과 힘, 속박과 저항을 동시에 암시한다는 점에서 특히 도발적이다.[2] 해먼스는 주로 문화적 의미가 담긴 버려지거나 혐오스러운 사물들로 조각을 제작했는데, 가방에 든 바비큐 뼈다귀 혹은 아프리카계 미국인들의 머리카락을 철사와 엮어 짠 공이나 스크린, 닭의 일부, 코끼리 똥, 나무에 걸려 있거나 껍질 벗겨진 나뭇가지에 묶여 있던 싸구려 포도주 병 같은 것들이 그것이다. 이런 오브제와 설치는 관람자에게 흑인 도시 하층민들의 절망을 연상하게 한다. 그러나 해먼스는 이런 비속한 사물에서 신성한 측면, 종교의식적인 힘을 본다. 그는 "당신이 그 상징물에 손을 댈 때 엄청난 마법적인 일들이 일어난다. 당신이 그 물건을 만질 때 수많은 이들의 영혼을 당신 손에 담게 된다."고 말한다. 그의

1 · 지미 더럼, 「더럼이 주로 사용하는…… Often Durham Employs…… 」, 1988년
혼합매체, 나무, 다람쥐 가죽, 페인트, 플라스틱, 30.5×40.6×12.7cm

▲ 1993c ● 1931a

2 • 데이비드 해먼스, 「체인을 단 삽 Spade with Chains」, 1973년
삽, 체인, 61×25.4×12.7cm

3 • 데이비드 해먼스, 「눈보라 공 판매 Bliz–aard Ball Sale」, 1983년
뉴욕 쿠퍼 광장에 설치

모순적인 현대적 물신은 미술을 거리로 돌려보내며, 그곳에서 미술을 탈신비화하고 재의례화한다.

대체로 간접적이기는 하지만 해먼스와 더럼의 작업은 날카로운 정치적 주장을 담고 있다. 그 예로 해먼스는 민권과 흑인 인권 운동에 관한 작업을 했으며, 더럼은 자신이 활동가로 있었던 미국 인디언 운동에 관련된 작업을 했다. 이들보다 덜 대립적인 시기에 태어난 오로스코와 티라바니자의 작업은 더욱 서정적이다. 해먼스의 1983년 퍼포먼스 작품은 그들이 택했던 방향을 추적하는 데 도움이 된다. 「눈보라 공 판매」[3]라는 작업에서 그는 맨해튼 시내의 쿠퍼유니언 대학 앞에서 쓰지 않는 물건들을 파는 노점상들과 나란히 자리를 잡고서 각기 다른 크기의 눈덩이를 몇 줄로 늘어놓고 팔았다. 이 작업은 사적인 공간과 공적인 공간을 가로지르며, 가치 있는 것과 가치 없는 것의 구분을 뒤섞음으로써 이런 것들의 경계는 인위적인 것이며 특권층에 의해 주어진 것일 뿐이라는 사실을 드러냈는데, 이는 오로스코에 의해서도 시연됐다. 또한 해먼스가 예전에 거리에서 팔았던 고무 인형 신발처럼 눈덩이 역시 상품 교환에 대해 애처롭고도 풍자적인 관계로 존재하고, 티라바니자가 미술의 자본주의적 네트워크에 대한 비판적 대안으로 탐구했던 재판매, 물물 교환, 증여의 체계를 지적한다.

각각의 실천에 대해 한 가지씩 예를 들어도 충분할 것이다. 1993년 뉴욕현대미술관 프로젝트에서 오로스코는 미술관 북쪽에 위치한 아파트에 사는 주민들에게 미술관을 마주 보는 창문턱에 오렌지를 하나씩 놓아 두도록 부탁했다.[4] 「홈런」이라는 재기 넘치는 제목의 이 조각 작품은 미술관의 물리적 공간을 넘어서는 작업으로, 각기 다른 종류의 오브제들(창문턱에 놓인 썩기 쉬운 과일과 미술관 정원에 놓인 청동 조각) 사이의, 또한 수행원들(반(半)사적인 주민과 반(半)공적인 큐레이터) 사이의, 공간들(가정집과 미술관) 사이의 모호한 접촉을 불러일으켰다. 이는 서정성 ▲ 이 더해진 제도 비판 작업이며, 티라바니자와 함께 그것이 하찮다는 것을 의미하지 않는다.

1992년의 한 주목할 만한 작품에서 티라바니자 역시 미술, 미술가, 관람자, 중개인(딜러)의 관습적 역할과 전형적 위치를 혼란시키기 위해, 공간을 뒤죽박죽으로 만들고 음식물을 제공하는 방법을 이용했 ● 다. 뉴욕 303 갤러리에서 열린 이 전시에서 그는 갤러리의 감추어진 사적 공간들의 위치를 이동시켰다. 그 공간들은 보통 사무실로 쓰거나 작품의 포장·배송을 위해, 혹은 일상의 필요한 물건들을 보관하던 곳이다.[5] 관장과 조수들은 책상에 앉은 채로 갤러리 중앙에 전시됐고, 거꾸로 티라바니자는 갤러리 뒤편에 있는 가스레인지 앞에서

▲ 서론 4, 1971, 1992 ● 2009a

4 • 가브리엘 오로스코, 「홈런 Home Run」, 1993년
아파트 빌딩에 설치, 뉴욕현대미술관에서 본 장면

5 • 리르크리트 티라바니자, 「무제(자유) Untitled(Free)」, 1992년
뉴욕 303 갤러리에서의 설치와 퍼포먼스, 테이블, 스툴, 음식물, 도자기류,
주방용품, 가변 크기

홍미를 보이는 갤러리 관람자들에게 자스민 라이스에 태국 커리를 올린 요리를 만들어 주면서 함께 대화를 나눴다. 뒤이은 작업에서도 그는 자주 이처럼 물리적 공간을 뒤바꾸고, 예상된 기능을 저버리고, 사물이 교환되는 방식을 바꾸는 유희를 했다. 이는 관람자들로 하여금 미술계와 그 외부 모두에 강요돼 있는 범주의 관습성에 대해 한번 곰곰이 생각해 보도록 하기 위한 것이었다.

더럼은 다른 작가들의 작품에서와 같이 자신의 작품 역시 "기념물도 아니고, 회화도 아니며, 그림도 아니다."라고 말했다. 오히려 그가 추구한 것은 "기이한 미술 담론"이었는데, 그것은 "도대체 미술이라는 것이 무엇이냐는 취조식 질문이었지만, 언제나 그 시대의 정치적 상황 안에서" 질문을 제기할 수 있는 담론이다. 이와 같은 방식으로 이들의 작품은 질 들뢰즈(Gilles Deleuze, 1925~1995)와 펠릭스 가타리(Felix Guattari, 1930~1992)가 1975년 카프카 연구에서 정의한 "소수 문학"에 상응하는 것을 구성한다. "소수 문학의 세 가지 특성은 언어의 탈영토화와 개인적인 것과 정치적인 것 사이의 연결, 그리고 언표의 집합적 배치다. 이는 다음에 이른다. 즉 '소수'는 더 이상 특정 문학의 성격을 설명하는 것이 아니라, 우리가 대작(혹은 대작으로 인정받은 작품)이라 부르는 것 내에 존재하는 모든 문학의 혁명적 상태를 묘사하는 것이다." HF

더 읽을거리
호미 바바, 『문화의 위치』, 나병철 옮김 (소명출판, 2002)
Tom Finkelpearl et al., *David Hammons* (Cambridge, Mass.: MIT Press, 1991)
Jean–Hubert Martin et al., *Les Magiciens de la terre* (Paris: Centre Georges Pompidou, 1989)
Laura Mulvey et al., *Jimmie Durham* (London: Phaidon Press, 1995)
Molly Nesbit et al., *Gabriel Orozco* (Los Angeles: Museum of Contemporary Art, 2000)
Peter Wollen, *Raiding the Icebox: Reflections on 20th Century Culture* (Bloomington: Indiana University Press, 1993)

1990—1999

726 1992 프레드 윌슨이 볼티모어에서 「박물관 채굴하기」를 선보인다. 제도 비판은 미술관 너머로 확장되고 다양한 부류의 미술가들이 현지 조사에 근거한 프로젝트 미술이라는 인류학적 모델을 사용한다. HF
상자글 • 상호학제성 HF

732 1993a 현대 철학의 시각에 대한 폄하를 다룬 마틴 제이의 연구서 『다운캐스트 아이즈』가 출간된다. 많은 동시대 작가들이 이 시각성에 대한 비판을 탐구한다. RK

737 1993b 런던 동부 지역 연립주택을 콘크리트 주물로 뜬 레이첼 화이트리드의 「집」이 헐린다. 당시 일군의 혁신적인 여성 미술가들이 영국 미술계 전면에 부상한다. HF

741 1993c 미국 흑인 미술가들이 정치화된 미술의 새로운 형식을 한창 선보이는 가운데 뉴욕에서 열린 휘트니 비엔날레가 정체성을 강조한 작업을 전면에 내세운다. HF

747 1994a 중견 작가 마이크 켈리의 전시가 당시 널리 퍼져 있던 퇴행과 애브젝션의 상태에 대한 관심을 집중 조명하고, 로버트 고버와 키키 스미스를 비롯한 미술가들은 조각난 신체 형상들을 이용해 섹슈얼리티와 필멸성의 문제를 제기한다. HF

752 1994b 「망명 중인 펠릭스」를 완성한 윌리엄 켄트리지는 레이먼드 페티본 등의 미술가들과 함께 드로잉의 새로운 중요성을 입증한다. RK

756 1997 산투 모포켕이 「흑인 사진첩/나를 보시오: 1890~1950」을 제2회 요하네스버그 비엔날레에 전시한다. DJ

764 1998 빌 비올라의 거대한 비디오 프로젝션 전시가 여러 미술관을 순회한다. 영사된 이미지라는 형식이 동시대미술에 널리 퍼지게 된다. RK/HF
상자글 • 미술의 스펙터클화 HF
상자글 • 맥루언, 키틀러, 뉴미디어 RK

1992

프레드 윌슨이 볼티모어에서 「박물관 채굴하기」를 선보인다. 제도 비판은 미술관 너머로 확장되고 다양한 부류의 미술가들이 현지 조사에 근거한 프로젝트 미술이라는 인류학적 모델을 사용한다.

1990-1999

지난 40년 동안 진보적인 미술에 나타난 재료와 방법의 변화를 이해하는 한 가지 방법은 그것을 탐구의 연속으로 보는 것이다. 이 일련의 과정은 먼저 클레멘트 그린버그가 옹호한 자기비판적 모더니즘 회화처럼 전통적인 매체의 구성 요소에 대해 탐구했고, 그 다음에는 매체보다는 주어진 공간에 의해 규정되는 미니멀리즘 미술처럼 미술 대상을 지각하는 조건에 대해, 또 다음에는 아르테 포베라, 프로세스 아트, 신체미술처럼 미술 생산과 인식의 물질적 기반을 탐구하는 것으로 이어졌다. 개념미술 또한 이 과정에서 회화와 조각의 특정한 관례에서 '미술로서의 미술', '제도로서의 미술'이라는 일반적인 문제로 관심을 옮기게 된다.

처음에 미술 제도는 주로 스튜디오, 갤러리, 미술관처럼 실제 공간을 가리키는 물리적인 용어로 이해됐고 미술가들은 이 물리적인 요소를 강조하거나 확장시키는 작업을 진행했다. 마이클 애셔, 댄 그레이엄, 마르셀 브로타스, 다니엘 뷔랭은 이런 미술 공간을 체계적으로 노출시켰으며 이 주제에 대한 주요한 글들을 남기기도 했다. 이런 '제도 비판'은 미술 제도가 단순히 물리적 공간에 한정된 것이 아니라 미디어나 기업을 포함하는 다른 담론이나 제도와 얽힌 담론들의 네트워크(비평, 저널리즘, 출판)임을 보여 줬다. 이것은 또한 미술 관람자를 단순히 지각적인 견지에서 정의할 수 없음을 시사한다. 왜냐하면 관람자는 계급과 인종, 성이라는 다양한 차이에 의해 구분되는 사회적 주체이기 때문이다. 이 점은 특히 페미니즘 미술가들에 의해 강조됐다. 미술과 제도, 미술가와 관람자에 대한 정의가 이처럼 확장된 것은 고급문화와 저급문화, 모더니즘과 대중문화라는 대립에 대한 이론적 비판 때문만은 아니다. 특히 초기의 인권 운동과 페미니즘 운동, 이후 후기식민주의와 퀴어 정치학에 이르는 사회 발전도 이와 같은 정의의 확장에 큰 역할을 했다. 미술 안팎의 이런 힘들이 모여 문화 전반에 대한 광범위한 개입이 시도됐고, 이에 따라 미술과 비평의 영역은 거의 인류학적인 의미의 '문화연구'로 확장됐다.

이와 같은 일련의 탐구는 미술이 행해지는 장소와 관련된 변화로 이해할 수도 있다. 미술의 장소는 회화와 조각의 표면에서 떨어져 나와 장소 특정 작업이 전시된 대안공간이나 대지미술이 설치된 (도시에서 멀리 떨어진) 야외 장소로, 더 나아가 스튜디오와 갤러리, 미술관의 구조 자체로 이행했다. 장소에 대한 즉물적이고 물리적인 이해가 추상적이고 담론적인 이해로 변하면서 80년대 후반 및 90년대 초 미술가와 비평가들은 점진적으로 욕망이나 죽음, 에이즈나 노숙자들을 미술 프로젝트를 위한 장소로 취급할 수 있는 경지에 이르렀다. 또한 장소에 대한 관념이 확장되면서 '지도그리기(mapping)'라는 확장된 방식이 등장하기도 했다. 예를 들어 로버트 스미슨의 반(半)자연적 장소에 대한 지도 제작적 표기들이나, 댄 그레이엄이 작업한 뉴저지 주택단지 개발에서 확인된 '미니멀리즘적' 구조에 대한 보고서 「미국을 위한 집(Homes for America)」(1966~1967)과 같은 도시 (주변) 장소에 대한 사회학적 지도그리기 방식이 여기에 해당된다.

민족지적 전환

사회학적 지도그리기는 70년대 제도 비판보다 계획적으로 실행됐다. 특히 이것은 한스 하케의 작업에서 잘 드러난다. 그는 갤러리와 미술관 방문자들을 대상으로 여론조사를 한 후 그 결과를 도표로 작성하고 공문서를 이용해 뉴욕 부동산 거물의 비리를 폭로하는가 하면 (1969~1973), 마네와 쇠라의 특정 작품을 소유한 이들의 계보를 자세히 작성하고(1974~1975), 미술관과 기업, 정부 사이에 존재하는 경제적·이데올로기적 협정에 대한 조사를 멈추지 않았다. 하지만 종종 사회적 권위를 날카롭게 문제 삼는 이런 작업들은 정작 작업 자체의 사회학적 권위나, 진리를 주장하는 목소리에 대해서는 반성하지 않았다. 이는 어떻게든 세상을 투명하게 드러낼 수 있다는 식의 다큐멘터리적 재현 방식을 비판하는 마사 로슬러 같은 미술가들에 의해 더욱 선명하게 드러난다. 포토텍스트 작업 「두 개의 부적절한 묘사 체계로 본 바워리 가」(1974~1975)에서 로슬러는 알코올중독자에 대한 사회학적 묘사와 함께 다큐멘터리 사진을 흉내 냈는데, 이는 해결하기 힘든 사회 문제에 대한 두 '묘사 체계'가 모두 '부적절함'을 드러내기 위해서였다.

다큐멘터리적 재현에 대한 의구심은 루이즈 롤러나 실비아 콜보우스키같이 제도 비판을 한층 더 발전시킨 페미니즘 미술가들의 작업으로 합쳐진다. 이것은 인류학의 방법과 유사한 현지 조사 방식에 대한 관심 때문에 더 복잡해지는데, 몇몇 미술가들은 가부장제하의 일상생활에 대한 민족지학자이자 내부 정보제공자의 역할을 수행했다.(수전 힐러(Susan Hiller, 1942~)와 같은 미술가들은 실제로 인류학을 공부했다.) 이런 방

▲ 1960b　　● 1965　　■ 1967b, 1969, 1974　　◆ 1968b, 1970, 1971, 1972a　　　　▲ 1984a, 1987　　● 서론 2, 1968b, 1970　　■ 1971, 1972b　　◆ 서론 2, 1984a

식으로 메리 켈리는 「산후 기록(Post-Partum Document)」(1973~1979)이나 「중간기(Interim)」(1985~1989) 같은 프로젝트를 통해 언어, 교육, 미술 생산, 나이듦에 대한 가부장적 관습들을 기록했다. 90년대 초에 전 세계의 미술관이나 관련 기관들이 장소 특정적 프로젝트를 위해 더 많은 미술가들을 초대하면서 개인적 르포르타주, 현지 조사, 기록물 조사에 근거한 미술이 널리 보급됐다. 그리고 미술가의 유목민적 조건과 미술 작업의 프로젝트화가 서로 결합되면서 설치 작업이 선호됐다.

90년대 몇몇 미술에서 보이는 이런 민족지적 전환에는 여러 가지 이유가 있는데 대학에서 진행된 문화연구의 발전 역시 그중 하나다. 특히 인류학은 미술가와 비평가 모두에게 매력적이었다. 우선 인류학은 **문화**를 대상으로 삼는 학문이므로 많은 포스트모더니즘 미술가들이 이를 더 확장된 영역으로 끌어들이고 싶어 했다. 둘째, 인류학은 최근 미술과 비평에서 매우 가치 있게 여겨지는 **맥락적**(contextual) 속성을 가지고 있었다. 셋째, 인류학에 내재한 **상호학제성** 역시 최근의 미술과 비평에서 높은 평가를 받고 있는 요소였다. 넷째, 인류학은 **타자성**을 연구 대상으로 한다는 점에서 정신분석학과 함께 최근 여러 미술과 비평의 공통 언어가 됐다. 마지막으로 80년대에 시작된 '민족지적 권위'에 대한 **비판**에서 인류학은 민족지적 미술가들에게 특별한 자기 인식을 요구했는데 이 역시 매력적으로 받아들여졌다.

현지 조사 모델을 채택한 미술가들에게 이런 자기 인식은 필수적이었다. 이 문제를 다룬 최초의 미술가 중 하나인 로타르 바움가르텐(Lothar Baumgarten, 1944~)은 자신이 여행한 북미 대륙과 남미 대륙 토착 문화의 지도그리기 작업을 했다. 20년에 걸쳐 바움가르텐은 탐험가나 민족지학자들이 부여한 두 대륙의 토착 사회 이름들을, 북반구의 미술관(1982년 독일 카셀에 있는 프리데리치아눔 미술관의 신고전주의 양식의 돔[1]과 1993년 뉴욕 구겐하임 미술관의 모더니즘적 나선형 전시장)에서 남반구 지역(베네수엘라 카라카스)에 이르기까지 다양한 장소에 새겼다. 때로는 각 지역에서 멸절 위기에 처한 종이나 원료의 이름을 표시하기도 했다. 이 다양한 토착어들은 거꾸로 뒤집히거나 역순으로 쓰여 있어 마치 이들에 대한 역사적인 왜곡을 강조하거나 현재의 왜곡에 도전하는 것처럼 보인다. 카셀에 붙여진 소리 없는 인디언의 이름들은 (미술관의 신고전주의 양식의 돔이 환기시켜 주듯) 구세계가 수행한 계몽의 다른 얼굴이 신세계의 정복임을 말하는 듯 보였다. 한편 똑같은 이름을 뉴욕 구겐하임 미술관에 붙였을 때는 나선형 전시장이 일깨우듯 남과 북, 혹은 현대와 원시라는 위계가 존재하지 않는 지구에 대한 새로운 지도그리기가 절실함을 암시하는 듯 했다.

이 예들은 준민족지적 프로젝트 작업에 잠재적인 문제가 있음을 보여 준다. 주로 미술관의 지원을 받아 수행되는 이 프로젝트들은, 마치 미술 제도 스스로가 수행해야 할 분석을 이런 종류의 비판을 받아들여 무마하려는 것처럼 보일 수 있기 때문이다. 이런 뒤얽힘 속에서 어떤 비평가들은 제도 비판이 미술관에 의해 복구되고 있다고 선언했는데, 90년대 중후반에 미술관의 지원을 받아 국제적으로 수행된 장소 특정적 프로젝트의 열풍도 이런 관점을 증명했다.(이런 경향은 〈뮤즈로서의 미술관(The Museum as Muse)〉이라는 인상적인 제목으로 1999년에 열린 뉴욕 현대미술관 전시에서 절정을 이룬다.) 그러나 미술관이라는 장소는 이런 프로젝트들이 미술관 공간을 다시 지도그리기하거나 그 관람자들을 어떤 방식으로든 재구성하기 위해 필수적이기도 하다. 실제로 미술관 내부라는 위치는 해체적이라 불리는 모든 작업이 기댈 수 있는 하나의 가능성이기도 한데, 이런 논의는 프레드 윌슨(Fred Wilson, 1954~)의 「박물관 채굴하기」 같은 프로젝트에서 가장 통렬하게 제시된다.

큐레이터로서의 미술가

볼티모어 현대미술관이 후원한 「박물관 채굴하기」에서 윌슨은 메릴랜드 역사협회를 민족지적 방식으로 조사했다. 우선 그는 역사협

1 • 로타르 바움가르텐, 「도쿠멘타 설치 프로젝트 Documenta installation project」, 카셀 프리데리치아눔 미술관 원형 홀, 1982년

회 소장품에서 과거의 물건들, 특히 창고에 처박혀 있을 법한 주변적인 물건들을 조사했다. 이 발굴 행위가 전시 제목에서 언급한 '채굴'의 첫 번째 의미를 드러낸다. 그 다음에 그는 공식적인 역사의 일부로서는 전시되지 않았던, 주로 아프리카계 미국인들의 경험을 환기시키는 물건들을 소장품에서 골라냈다. 이 복구(repossessing)가 두 번째 의미의 '채굴'이다. 마지막으로 그는 이미 공식적인 역사의 일부를 구성하는 물건을 다른 방식으로 구성했다. 예를 들어 「금속 공예 1793~1880」[2]라는 작품에서 그는 정교하게 세공된 잔과 주전자가 들어 있는 진열장에 창고에서 찾아낸 조잡한 노예용 쇠고랑 한 벌을 집어넣었다. 이 세 번째 '채굴'은 전시된 물건의 의미를 다른 맥락으로 비트는 것으로, 일종의 소유권을 의미하던 쇠고랑은 다른 것을 의미하게 된다. 이런 방식으로 윌슨은 메릴랜드 역사협회뿐만 아니라 그곳에서 적합하게 재현되지 못한 미국 흑인에 대해 인류학자로서의 임무를 수행했으며, 역사협회는 이 전시를 통해 이런 상황을 개선하려는 최소한의 노력을 시작했다. 큐레이터 경력이 있는 윌슨은 미술가의 입장에서 다른 수단을 통해 이런 비판 작업을 이어 갔던 것이다.

큐레이터를 포함하여 미술계의 다양한 역할에 대한 신랄한 퍼포먼스로 유명한 앤드리아 프레이저(Andrea Fraser, 1965~)는 미술관 문화에 대한 여러 민족지적 조사를 수행하기도 했다. 예를 들어 「사랑스럽지 않니(Aren't They Lovely)」(1992)에서는 버클리 소재 캘리포니아 대학 미술관에서 기증받은 개인 유물들을 이용하여, 특정 계급의 수집가들이 모은 잡다한 가정 물품들(평범한 안경에서 르누아르의 작품까지)이 어떻게 미술관의 공공 문화로 변형되는지 살펴보았다. 윌슨이 제도적 억압에 초점을 맞췄다면 프레이저는 제도적 승화 과정을 다뤘다. 이 두 경우

모두 미술가들은 미술품과 일상적 물건에 대한 제도적 코드화를 우선 폭로한 다음, 그들의 틀을 다시 구성하기 위해 미술관학을 재치 있게 사용했다. 이것은 특정한 물품이 미술관에 의해 어떻게 역사적 증거나 문화적 표본으로 번역되고 의미와 가치를 부여받는지, 그리고 누구를 대상으로 이 과정이 수행되는지(혹은 수행되지 않는지)를 살펴보는 것이다.

르네 그린(Renée Green, 1959~)도 민족지적 접근 방식을 채택하여 미술관 너머로 나아갔다. 장소 특정적 프로젝트에서 그린은 다양한 종류의 재현물, 예를 들면 개인 소장품과 미술관 진열장뿐만 아니라 통속적인 영화와 여행기, 실내장식과 공공 건축에 남아 있는 인종주의와 성차별주의, 식민주의의 흔적에 초점을 맞췄다. 몇몇 설치 작업에서 그녀는 원시주의적인 환상을 보여 주는 주요 인물들의 계보를 비판적으로 제시했는데, 여기에는 아프리카인의 과도한 섹슈얼리티에 대한 19세기 유럽의 고정관념을 보여 주는 '호텐토트 비너스(Hottentot Venus)'부터 르 코르뷔지에 같은 20세기 파리의 젊은 모더니스트들을 매혹시켰던 미국의 재즈 무용가 조세핀 베이커에 이르는 이국적이고 에로틱한 여성들이 포함돼 있었다. 「보이는」[3]에서 그린은 관람자들로 하여금 특별히 고안된 단상에 올라가 그녀가 만든 여성들의 이미지를 볼 수 있게 했다. 따라서 현대의 관람자가 과거의 관음증자와 나란히 있다는 것, 즉 시간이 흘러도 도덕적으로 우월하지 않음을 보여 주었다. 그린은 현재에도 여전히 작동하는 원시주의적 응시에도 초점을 맞췄다. 예를 들어 「수입/수출 펑크 사무실(Import/Export Funk Office)」(1992)에서는 힙합 음악과 흑인 남성성과 관련된 도시 이야기를 탐사한다.

2 • 프레드 윌슨, 「박물관 채굴하기 Mining the Museum」(부분), 1992년
금속 공예품 가운데 놓여 있는 쇠고랑

▲ 1993c, 1997　　● 1903, 1907　　■ 1925a

상호학제성

많은 전후 미술 작업들이 매체와 학문 분과를 넘나들며 자신들의 입장을 표현했다. 여기에는 플럭서스, 신구체주의, 누보레알리슴, 미니멀리즘, 프로세스 아트, 퍼포먼스, 비디오 아트뿐만 아니라 블랙마운틴 칼리지의 실험들, 존 케이지와 로버트 라우셴버그의 미학, 인디펜던트 그룹과 상황주의자들의 탐구, 아상블라주와 해프닝, 그리고 환경미술 같은 다양한 작업들이 포함된다. 이 중 몇몇 전통적인 미술 형식을 공격한 다다와 초현실주의, 혹은 그것을 완전히 변형시키려 했던 구축주의 등에서 선례를 발견했다. 동시에 이 작업들은 특정한 매체에서 지각적인 정제(예를 들어 회화에서는 '순수시각성')를 자신들의 임무로 이해한 모더니즘 미술에 대한 반발이기도 하다. 마이클 프리드가 「미술과 사물성」(1967)에 쓴 "질과 가치라는 개념은 미술의 중심, 미술 개념 그 자체가 될 정도로 의미심장하지만 이는 개별적인 미술 **속에서만** 전적으로 의미심장한 것들이다." "작품들 **사이에** 놓인 것은 연극이다."라고 한 유명한 주장은 앞서 언급한 미술 중 일부를 염두에 둔 것이다. 프리드에게 이런 미술들은 상호학제적이고 또 시간이 개입된다는 점(그의 표현대로라면 '연극적인 것')에서 시각예술로는 부적절하게 보였다.

그러나 이런 프리드의 입장은 지난 40년 동안 상호학제적 미술로 나아가는 경향에 중요한 영향을 미친 여러 요인들을 간과하는 것이었다. 첫 번째로, 정치 제도에 대한 비판과 문화 공간의 확장을 고취하려는 흐름이 60년대와 70년대의 학생운동, 민권운동, 반전운동, 그리고 무엇보다도 페미니즘 내에 존재하고 있었다. 두 번째로 매체들이 상호교차되면서 고급 형식과 저급 형식, 엘리트 관객과 대중 관객, 순수 미술과 미디어 아트(우리는 종종 60~70년대 역시 테크놀로지적인 측면에서 거대한 변화를 경험했다는 점을 잊는 경향이 있다.)의 위계질서가 위협받게 됐다. 세 번째로, 80년대에는 롤랑 바르트, 자크 데리다, 미셸 푸코 같은 서로 다른 사상가들을 함께 묶어서 설명하는 후기구조주의라는 느슨한 용어가 상호학제성에 대한 관심을 불

러일으켰다. 이들은 관심 분야가 다를지 몰라도 모두 근원적이고 권위를 가지며 단순히 현전하는 것처럼 보이는 모든 것을 비판적으로 바라보았다. 미술 형식과 제도적 틀로 확장된 이런 의구심이 없었다면 포스트모더니즘은 하나의 이론으로 형성될 수 없었을 것이다. 그리고 90년대에는 마침내 후기식민주의 담론 효과가 나타나기 시작했다. 이것은 탈식민화라는 정치적 맥락에 놓인 개념적 대립, 즉 1세계와 3세계, 중심과 주변, 서양과 동양과 같은 이분법에 대한 후기구조주의적인 해체를 심화시켰다. 관련 미술에서도 정체성에 대한 비판과 혼성성이라는 관념이 전면에 등장했다.

때로 이 두 논의(정체성에 대한 비판, 혼성성 관념)의 발전은 각각 언어학적 기호를 주된 분석 대상으로 삼는 기호학적 전환으로서, 또 문화적 미술 작업이 주된 연구 대상으로 삼는 민족지적 전환으로서 서술됐다. 전자의 경우 몇몇 미술가와 건축가, 영화 제작자, 비평가들은 그들의 작업을 텍스트라는 견지에서 재사유하기 위해 기호학 모델을 수용했다. 후자의 경우는 문화에 대한 인류학적인 관념과 대체로 동일한 일들을 수행했다. 때때로 이런 교환은 어떤 실천이나 학문 분과가 하나의 패러다임을 다 써 버린 후 다른 패러다임으로 옮겨가는 것과 같았다. 그러나 이 교환들은 미술과 비평 영역을 크게 확장시켰다. 하지만 현재 이 두 영역은 모두 상대주의의 징조를 보이고 있으며 어느 패러다임도 나아갈 방향을 제시하거나 문화 일반에 대한 의미 있는 논쟁으로 끌어낼 정도로 강하지 않다. 게다가 동시대미술과 건축에서의 스펙터클과 디자인의 팽창은 때로 선진 자본주의가 포스트모더니즘 문화라는 확장된 영역에 보내는 거대한 복수의 일환으로 보이기도 한다. 이는 예술과 학문 분과들을 넘나드는 포스트모더니즘에 의한 손실을 메우고 포스트모더니즘의 영역 확장을 일상화시킨다. 후기 모더니즘이 매체의 특수성으로 인해 경직된 듯 보였을 때 포스트모더니즘이 상호학제적인 개방을 약속한 것은 오랜 일이 아니다. 그렇다면 이번엔 무엇으로 포스트모더니즘을 새롭게 할 것인가?

1990 –1999

마크 디온(Mark Dion, 1961~)은 민족지적 접근법을 더 멀리 떨어진 영역으로 가져간다. 그가 연구하는 '문화'는 자연의 문화로, 자연이 과학의 영역에서 어떻게 연구되며 소설에서는 어떻게 재현되는지, 자연사박물관에서는 어떻게 연출되는지 다룬다. 자연을 "이데올로기 생산을 위한 가장 세련된 활동 무대 중 하나"로 보는 디온은 이런 생산의 다양한 측면을 여러 미술가와 지식인들, 이를테면 허구의 미술관의 브로타스, 장소/비(非)장소 전략을 취하는 스미슨, 과학적 담론을 역사적으로 탐구하는 미셸 푸코 등에게서 영향을 받은 방법을 통해 폭로하는 프로젝트를 진행했다. 그의 미술은 식민의 역사와 후기식민주의 경제학으로 촉진된 생태학적인 재앙을 비판하지만 그것은 단순히 경멸에 찬 비판만은 아니었다. 왜냐하면 자신이 수집한 곤충과 다른 진기한 물건들을 전시하는 열정적인 아마추어이기도 한 디온의 작업은 열대지방이나 그 외 지역을 여행한 경험의 산물이기도 하기

때문이다. 이렇게 디온은 직설적이면서 냉소적인 방식으로 자연주의자나 환경론자의 역할을 수행한다. 대부분 그의 설치 작업은 완결되지 않은 진행 형식을 취하므로 야외의 특정 장소나 기괴한 자연주의자의 사무실, 혹은 전시가 끝난 미술관 진열장 사이 어딘가에 존재한다.[4] 디온은 이렇게 말한다. "나는 세상에서 가공되지 않은 재료를 가지고 와서 갤러리 공간에서 작업한다. 수집이 끝나거나 공간이나 재료, 혹은 시간이 다 되면 그 작업은 끝이 난다."

이 미술가들은 각각 민족지적인 접근 방식을 다른 모델과 뒤섞었다. 프레이저는 프랑스 사회학자 피에르 부르디외가 개척한 예술사회학에, 그린은 호미 바바 같은 비평가들의 후기식민주의 담론에, 디온은 푸코가 발전시킨 훈육에 대한 연구에 관심을 가졌다. 그러나 최근 미술에서 보이는 민족지적 전환은 다음과 같은 문제들을 제기한다. 우선 미술가들이 수행한 준인류학적 역할이 민족지적 권위를 의문시

▲ 서론 4, 1970, 1972a ● 1971 ▲ 1989

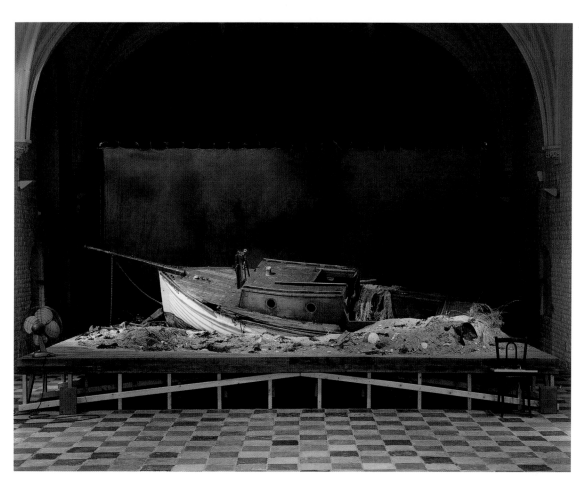

4 • 마크 디온, 「허섭스레기(게임의 끝) Flotsam and Jetsam(The End of the Game)」, 1994년

혼합매체 설치

하는 것만큼이나 그 권위를 당연한 것으로 받아들이게 할 수 있다. 그리고 미술가들은 때로 역사적으로 소홀하게 다루어진 공동체들을 재현하도록 요구받는데, 결국 미술가들은 미술관에서 이 공동체를 대리하는 정도이거나, 그들의 부재를 문제 삼는 것만큼이나 그 부재를 고정시킬 수도 있다. 또 이런 큐레이터로서의 미술가 역할은 제도 비판을 확장하는 만큼 회피를 조장할 수도 있다. 어떤 경우에는 미술가가 단순히 교육 프로그램의 조언자나 심지어는 홍보 캠페인 컨설턴트가 되기도 한다. 실제로 90년대에는 전시나 장소 특정적 프로젝트들을 편성하는 것이 미술가의 주요 창작 행위인 것처럼 보이는 큐레이터로서의 미술가(artist−as−curator)라는 상호보완적 인물이 출현하기도 했다. 큐레이터의 역할이 이제 동시대미술에서 일반적으로 사용되는 하나의 '매체'로 발전했다는 것은, 미술 생산과 큐레이팅 두 영역 모두가 불확실함을 시사하며, 사회적인 장소 특정적 프로젝트가 발전하면서 미술관뿐만 아니라 동시대미술 일반에서 공적인 것의 지위가 불안해진 것과 같다.

이 민족지적 전환에 대해 마지막으로 고려해야 할 문제가 있다. 이런 미술들은 인상적일 만큼 독창적이며 명민할 정도로 유동적이다. 디온은 "우리는 우리의 생산물이 영화 제작, 가르치기, 글쓰기, 공공 프로젝트 생산하기, 신문 이용하기, 갤러리에 개별적인 작품을 전시하거나 큐레이팅하기 등 다양한 표현 형식을 가질 수 있다는 믿음을 소중하게 생각한다."고 말했다. 그러나 때로 이 다양성은 관람자들을 당

황하게 만들거나, 그런 작업은 아마추어의 호사 취미일 뿐이라는 비난을 유발할 수도 있다. 게다가 이 미술가들은 프로젝트로서 고안된 미술과 담론적 장소로서 고안된 프로젝트를 통해, 수직적 작업보다는 수평적 작업을 하게 될 수도 있다. 수직적 작업은 장르나 미디어 혹은 미술사적 형식에 통시적으로 관여하는 것이며, 수평적 작업은 사회적 쟁점에서 쟁점으로, 정치적 논쟁에서 논쟁으로 이동하는 것이다. 물론 미술 자체의 문제에만 초점을 둔다면 미술은 그 내부에서만 맴돌고 고립될 수 있다. 하지만 반대로 미술 외부의 논점에만 초점을 둔다면 미술은 미술 자체의 다양한 형태의 레퍼토리, 의미의 기억들을 잊어버릴 수 있다. 이것은 미술 자체의 반(半)자율적인 장소들이 갖는 비판적 가능성을 포기하는 것이다. HF

더 읽을거리

할 포스터, 『실재의 귀환』, 이영욱 외 옮김 (경성대학교 출판부, 2003)
James Clifford, *The Predicament of Culture* (Cambridge, Mass.: Harvard University Press, 1988)
Lisa Corrin et al., *Mark Dion* (London: Phaidon Press, 1997)
Andrea Fraser, "What's Intangible..."?, *October*, no. 80, Summer 1997
Miwon Kwon, *One Place After Another: Site−Specific Art and Locational Identity* (Cambridge, Mass.: MIT Press, 2002)

▲ 2003

1993a

현대 철학의 시각에 대한 폄하를 다룬 마틴 제이의 연구서 『다운캐스트 아이즈』가 출간된다. 많은 동시대 작가들이 이 시각성에 대한 비판을 탐구한다.

미국의 역사학자 마틴 제이(Martin Jay)의 『다운캐스트 아이즈(*Downcast Eyes*)』는 '시각(vision)의 폄하'를 의미하는 부제로 인해 포스트모더니즘을 이론화하는 또 다른 작업 정도로 보이기 쉬웠다. 왜냐하면 60년대 이후 미술계에서 점차 논의가 커지고 있던 시각에 대한 도전이나 그런 도전을 분석하는 여러 주장들의 대열에 합류하고 있었기 때문이다. 실제로 미적 생산을 눈으로 볼 수 있어야 한다거나 눈의 쾌락을 위한 것이라는 생각은, 언어를 사용해 시각미술의 풍부한 시각 경험을 제거한 개념미술이나, 퍼포먼스와 신체미술에서 발전된 숨기기, 감싸기, 감추기 같은 전략에 의해 그 어느 때보다 맹렬한 공격을 받고 있었다.

비평의 영역에서 이런 경향은 모더니즘과 포스트모더니즘 사이의 단절을 감각(여기서는 시감각)의 변형이란 측면에서 이해되고 있었다. 감각은 더 이상 그 자체로 생물학적으로 주어진 것, 즉 초역사적인 것이 아니라 역사적으로 특정하게 형성된다는 생각에 근거를 두게 되었다. 따라서 포스트모더니즘의 출현을 분석하기 위해 프레드릭 제임슨은 우선 인상주의 시기에 형성된 모더니즘의 시각 경험을 반(半)자율적인 방식의 지각 구조의 형성으로 설명한다. 그에 따르면 사실주의가 시각뿐만 아니라 촉각, 청각, 후각, 균형감, 운동감과 같은 신체 전체의 감각과 결부된 일종의 총체로서의 세계에 대한 경험을 표현하려 했다면, 인상주의는 이와 같은 전체 감각에서 단 하나의 감각 경로만을 떼어 내 이를 극도의 충만함과 순수함에 다다를 수 있는 쾌락의 준(準)추상적인 원천으로 만들었다. 그러나 그는 전쟁 이후 펼쳐진 선진 자본주의 속에서, 이러한 추상적이지만 충만한 이 시각성은 장소와 시간에 대한 감각을 잃어버린 새롭고 비현실적인 형식, 즉 '히스테리적 숭고'라고 부른 일반화된 종류의 보기(seeing)로 변했다고 주장한다. 하지만 다른 이들은 이미지 세계에 대한 이와 같은 감각이 그 뒤에 실재하는 모든 것을 제거하여 '스펙터클' 효과를 심화시키는 '시뮬라크르'가 된다고 해석했다.

그러나 책의 부제인 '20세기 프랑스 사유에 나타난 시각의 폄하'가 드러내듯 『다운캐스트 아이즈』는 시각에 대한 공격이 그저 전후에 일어난 포스트모던적인 현상을 넘어서는 것이라고 주장한다. 한때 프랑스에서 계몽주의(Enlightenment, 빛을 비춘다는 의미─옮긴이)의 사유 문화는 주어진 영역 내의 요소들을 조사하고 질서를 부여해 추상화하는

시각적 능력을, 이성 그 자체를 전달하는 특권적인 감각으로 여겼다. 하지만 20세기 전반에 걸쳐 이런 시각의 특권은 극도의 의심을 받게 됐다. 제이에 의하면 이런 경향은 공간이 시간 등의 다른 질서들을 통제하면서 경험의 지배적인 모델로 군림하고 있다는 앙리 베르그송의 비판에서 시작됐다. 베르그송은 공간을 서로가 서로의 외부에 있는 반복 가능한 등가적 단위들의 모체로 정의하고, 이와 같은 공간의 동질성에 반해 기억과 투사가 현재로 포개질 수밖에 없기에 갖게 되는 시간의 이질성을 대립시켰다. 이를 통해 그는 공간과는 결코 동화될 수 없는, 따라서 시각과도 동화될 수 없는 지속(durée)이라는 관념을 체계화했다. 베르그송에게서 시작된 시각에 대한 대항은 초현실주의자와 조르주 바타유로 이어졌으며, 장─폴 사르트르의 『존재와 무』에 나오는 타자의 '응시'에 대한 피해망상에 가까운 견해로 이어졌다. 사르트르에게 타자의 응시는 헤드라이트에 걸린 사슴처럼 주체를 응시의 빛으로 포착해 대상화하고 그 주체의 자유를 제한하는 것이다. 이와 같이 시각에 대한 의심을 드러내는 프랑스 이론가들의 행렬은 정신분석학자 자크 라캉의 오인 개념, 마르크스주의자 루이 알튀세르의 호명 개념, 철학자 자크 데리다의 남근로고스 중심주의 이론, 페미니스트 뤼스 이리가레의 검시경 개념, 지성사가 미셸 푸코의 감시 개념을 통해 길게 이어졌다. 제이는 다음과 같이 주장한다. "이유는 아직 확실히 말할 수 없지만 20세기 프랑스의 사유에서 시각에 대한 폄하가 이전의 시각에 대한 찬사를 대체하는, 담론이나 패러다임상의 변화가 일어났다고 말할 수 있다."

정밀 광학

20세기 미술을 놓고 볼 때 모더니즘의 전성기를 '반시각적'이라고 규정하는 것은 직관에 반하는 것처럼 보일지 모른다. 모더니즘 미술가들은 '불순물이 제거된(purified)' 순수시각적 층을 반(半)자율적인 경험의 장으로 정립하려 했던 인상주의의 시도를 계속 이어 나갔다. 로베르 들로네는 비행기의 회전하는 프로펠러에서 볼 수 있는 흐릿한 시각 효과를 일련의 추상적인 원형 띠로 표현했으며 미래주의자 자코모 발라는 순수한 무지개 빛깔의 법칙을 탐구했다. 바실리 칸딘스키는 인간 감정의 모든 영역을 색이 요동치는 교향악을 통해 그렸고 바우하우스의 요하네스 이텐, 파울 클레, 요제프 알베르스는 색을 기하

▲ 1968b, 1974　　● 1977a, 1980, 1984b　　■ 1957a, 1980　　　　　▲ 1924, 1930b, 1931b, 1946, 1959c　　● 1971　　■ 1908, 1909, 1913, 1923, 1947a

학적 형태와 결부지어 체계적으로 탐구했다. 이런 시각적 사유의 경향은 전쟁 이후에 더 엄밀하게 진행됐으며, 이는 '색면회화'라는 현상, 그리고 '순수시각성(opticality)'이라는 관념을 퍼뜨리고 이를 조각에까지 확장시킨 클레멘트 그린버그로 이어졌다.

▲

그러나 이런 순수시각적 도취에 대항하는 매우 다른 전통이 있었는데, 그것은 바타유의 '비정형' 개념을 통해 이론화됐다. 호안 미로의 '반(反)회화', 살바도르 달리와 루이스 부뉴엘의 「안달루시아의 개」에 나오는 면도날로 도려낸 눈알에서 볼 수 있듯이 초현실주의 세대의 미술가들은 **형태**, 그리고 경험에 있어 시각이 차지하던 특권을 공격하는 데 가담했다. 이들 외에 다다 미술가인 한스 아르프 또한 찢기고 구겨진 종이를 무작위로 배열한 콜라주 작업을 통해 형태의 안정성에 공격을 가했다. 아르프는 이런 작업이 어떻게 형태를 사라지게 하는지 엔트로피의 파괴적 효과를 통해 설명하면서 다음과 같은 질문을 던졌다.

●

■

정확성과 순수성을 왜 추구하려 하는가? 그것들은 결코 얻을 수 없는 것인데 말이다. 이제 나는 작업이 끝나자마자 어김없이 시작되는 부패의 과정을 환영하게 됐다. 더러운 어떤 사람이 회화의 미묘한 세부를 가리키기 위해 더러운 손가락을 그곳에 갖다 댄다. 그곳엔 곧 땀과 기름이 묻게 된다. 그가 갑자기 열광하기 시작하고 회화에는 침이 튄다. …… 습기로 인해 곰팡이가 핀다. 작품은 부패하고 사라진다. 이제 나는 더 이상 회화의 죽음을 슬퍼하지 않는다. 회화의 일시성과 그 죽음을 받아들였고 그것을 회화에 포함시켰다.

한편 마르셀 뒤샹은 당시 스스로 "정밀 광학주의"라고 조롱조로 칭했던 작업 단계에 있었다. 「회전 반구(Rotary Demisphere)」(1925)나 「현기증 나는 영화(Anemic Cinema)」(1925~1926), 혹은 「회전 부조」[1] 등, 그가 제작한 검안 '기계'들은 반(反)예술적 성격을 보여 주는 작업으로서 복제에 대한 미술 고유의 방어 본성을 끊임없이 거부하는 또 다른 자아 '로즈 셀라비'가 수행하는 과학적·상업적 탐구였다. 이 검안 기계들이 수행한 순수시각성에 대한 반어적 공격은 그 기계들이 형태를 파괴할 수 있다는 점 때문이었다. "검안 검사표"의 나선형은 회전하면서 오목한 형태에서 볼록한 형태로, 다시 반대로 수시로 바뀌며 박동하는 듯한 움직임을 만드는데, 이 움직임은 현기증을 불러일으키고 시각장을 불안정하게 만들었다. 게다가 그 움직임은 "지금은 가슴, 지금은 눈, 지금은 자궁" 하는 식으로 '부분 대상'을 암시하는 놀이가 돼 시각장을 성애화하고 육체화시켰다.

◆

시각성 자체에 대한 공격은 이후에도 계속됐으며 전쟁 이후에는 더욱 강화됐다. 로렌스 와이너의 작업에서 볼 수 있듯이 개념미술은 언어라는 비시각적 재료로 화면을 채우거나, 이미지를 진부하게 만들어 대중문화의 스펙터클이 이를 이용할 수 없게 만드는 방식을 통해 시각에 반대하는 작품들을 내놓았다. 시각성에 대한 공격이 단순히 시각적인 것을 피하는 부정의 전략을 넘어 적극적으로 시각의 특권에 도전하는 공격으로 나아가는 경우도 있었다.

1 · 마르셀 뒤샹, 「회전 부조 6번: 달팽이 Rotorelief No. 6: Escargot」, 1935년
양면에 채색된 여섯 개의 판지 디스크 중 하나, 직경 20cm

이런 전략에는 뒤샹의 박동하는 듯한 형태를 반복하는 「회전 부조」의 영향을 받은 것이 있었다. 60년대 후반에 영화와 비디오 매체를 사용했던 리처드 세라와 브루스 나우먼 같은 미술가들은 주기적인 리듬을 지닌 비트를 이용해 작품을 제작했다. 세라의 「납을 잡는 손」[2]에서는 주먹을 쥐었다 폈다 하는 장면이, 나우먼의 「립싱크(Lip Sync)」(1969)에서는 입으로 '립싱크'라는 말을 계속 반복하는 (입 모양과 소리가 서로 맞지 않는) 위아래가 뒤바뀐 얼굴 이미지가 등장한다. 두 경우 모두에서 신체의 일부는 뒤샹의 나선 모양처럼 신체 기관과 유사해지고 시각장(visual field)은 불안정해진다. 당시 아방가르드 영화에서 사용하던 영화 기법, 그중에서도 '깜박임(flicker)' 기법은 세라에게 중요한 영향을 미쳤다. 컬러 프레임과 이와 동일한 길이의 검정색 필름이 교대로 반복되면서 플래시가 빠르게 터지는 듯한 효과를 만드는 이 기법은 깜박이는 빛으로 관람자를 자극하여 이미지의 잔상을 잠깐 동안 검은 영역에 투사한다. '깜박임' 효과는 일종의 시각적 경험처럼 보이지만 실제로는 기묘한 신체적 혹은 촉각적 경험을 불러일으킨다. 왜냐하면 이 틈새 공간에서 우리가 '보는' 것은 물리적인 영화의 프레임도, 영화의 '장(field)'이라는 추상적 조건도 아니기 때문이다. 그것은 우리의 신경 체계, 즉 앞서 본 장면을 기억하는 신경 조직과 신경망의 피드백이 방출하는 주기적인 리듬의 비트인 셈이다.

● 이런 종류의 비트는 제임스 콜먼(James Coleman, 1941~)의 작품 「권투(아하터너바우트)」[3]의 주제이기도 하다. 그는 권투 시합 필름을 세 개에서 열 개의 프레임을 가진 짧은 영상으로 자르고, 그 사이마다 동일한 수의 검은색 프레임을 끼워 넣어 스크린에 터뜨린다. 그러면 영상은 끊어지면서도 그 단절 위로 다시 합쳐져 흘러가는, 박동을 지닌 운동으로 바뀐다. 다시 말해 여기서 강조되는 것은 반복 형식을 지닌

2 • 리처드 세라, 「납을 잡는 손 Hand Catching Lead」, 1968년
흑백 16mm 필름, 무성, 210분

이런 시각적 재현의 장을 청각적으로 배가시킨다.

관람자의 신체 역시 이 작품을 구성하게 되는데, 왜냐하면 그 지각 체계가 자동으로 투사하는 이미지의 잔상을 통해 필름에 '기여하고' 있기 때문이다. 이런 사실은 「권투」의 주제가 단순히 스포츠 이벤트의 재현이라는 층위에서 벗어나 한 쌍(관람자와 권투 선수)의 비트, 혹은 박동으로 이루어진 주기적인 리듬의 장으로 옮겨짐을 의미한다. 이것은 또한 "아/아", "아하/아", "파-아-암/푸-우-움" 같이 필름에서 빈번히 등장하는 숨소리가 권투 선수의 신체적 리듬만이 아니라 관람자의 신체적 리듬에도 속한 것임을 의미한다.

시각적 자율성이라는 모더니즘적 관념에 대한 이와 같은 공격은 모두 신체와 그 리듬을 시각장 속으로 침투시켜 그것이 지닌 순수성과 형식적 안정성을 빼앗아 버리는 것과 관련된다. 그러나 이후 10년 동안 시각의 특권을 공격하는 또 다른 전략이 전개됐다. 그중 하나는 '두려운 낯섦(언캐니)의 응시'라 불릴 수 있는 전략으로 '응시'라는 통제 체계에 **반대하기** 위해 오히려 응시를 도입하는, 즉 응시 자체의 힘을 이용해 그것을 전복하고자 했다.

통제로서 응시의 역할에 관한 이론은 국가 권력의 작동 방식에 대한 다양한 분석에서 출현했다. 예를 들면 감시의 양상은 개별 주체로 하여금 금지 시스템을 내면화하도록 만들고 이를 통해 그들을 규율 권력의 주체(가령 폐쇄회로 카메라가 두려워 물건을 훔치지 못하는 쇼핑객)로 재생 ▲산하게 된다. 미술에서는 이것이 '남성적 응시' 이론으로 도입됐다. 가부장제의 기능으로서, 따라서 당연히 남성적인 것으로 젠더화된 시각적 통제는 여성을 물신의 대상으로 가두어 남성의 욕망에 의해 꼼짝달싹할 수 없는 침묵하는 주체로 전락시켰다. 응시는 여성을 무력한 신체로 재조직해 남성 신체는 위협받지 않고 있음을, 그를 건드릴 거세의 힘이 없음을 입증하는 일종의 '증거'로 기능하게 만든다. 이런 남성적 응시 이론은 광고나 영화, 포르노그래피 같은 대중문화가 만들어 낸 여성 이미지에 관해서 발전된 것이지만, 이는 자율적인 단위로서의 시각적 대상과, 독립적인 주체로서의 개별 관람자 사이의 상호성을 기반으로 했다는 점에서 모더니즘 회화에도 쉽게 적용될 수 있었다.

● 신디 셔먼의 초기 작업 「무제 영화 스틸(Untitled Film Stills)」(1977~ 1980)은 대중문화가 만들어 낸 여성 이미지를 이용한다. 미술가는 영화에 나오는 다양한 유형(건달의 정부, 머리가 텅 빈 금발 미인)과 장르(필름 누아르, 멜로드라마), 스타일(더글러스 서크, 미켈란젤로 안토니오니, 앨프리드 히치콕)을 따라 그럴듯한 포즈를 취한 자신의 사진을 찍었다. 하지만 80년대에 들어 그녀는 이렇게 (남성) 관람자의 시점에 의해 통제되는 여성의 정체성이라는 원근법적 개념에서 일종의 산산이 부서진 시각장으로 작업을 발전시켰다. 그녀는 종종 역광 효과를 사용해서 강한 빛이 이미지의 배경에서 관람자 쪽으로 나오게 했다. 관람의 조건을 파괴하고 여성 자체를 일종의 맹점으로 만들어 버린 것이다. 다른 경우에서는 이런 파괴적인 시각적 산란이 일종의 '야생의 빛'으로 인해 발생한다. 즉 이미지 주위에 빛을 흐트러뜨려 마치 세공된 보석 단면을 통해 굴절된 것처럼 처리한다. 「무제 #110」[4]이 가장 좋은 예인데 여기서 셔

운동, 절대적 어둠이 끼어듦으로써 만들어지는 비트를 지닌 운동 그 자체이다. 그가 사용한 필름은 1927년에 진 투니와 잭 뎀프시 사이에 벌어진 역사적인 대결로, 잽과 페인트 모션을 취하면서 상대방을 다운시키려고 위협하는 권투 선수의 움직임은 이런 비트의 리듬을 구현하고 있다. 더욱이 해설자의 목소리는 때로는 반복 충동을("계속해/계속해", "한 번 더/한 번 더", "받아쳐/받아쳐"), 때로는 언제나 기다리는 무(無)의 습격을("그만/그만", "멈춰/머-엄-춰-어", "이기려면/물러서/아님 죽어") 강조하며

▲ 서론 1, 1975a ● 1977a

3 • 제임스 콜먼, 「권투(아하터너바우트) Box(ahhareturnabout)」, 1977년
흑백 16mm, 싱크사운드와 함께 영사

먼의 관심은 완벽하게 무작위적 조명 효과를 만들어 내는 것이었다. 이 사진에서 화면의 4분의 3정도는 완전히 암흑에 싸여 있지만, 한쪽 팔과 인물의 옷 끝자락은 강렬한 빛을 낸다.

주체가 고정되고 그 응시를 통해 모든 것을 주어진 시점에서 통제하는 전통적인 원근법의 안정성에 대항하여 이처럼 어디로 튈지 모르는 반사광을 도입함으로써 셔먼은 '응시'에 대한 매우 다른 관념을 내놓았다. 여기서 응시는 응시하는 주체의 안정성을 빼앗아 그 주체를 시각의 지배자가 아닌 희생자로 만든다. 라캉이 부분-대상으로서의 응시, 혹은 두려운 낯섦의 응시라고 이론화한 이 새로운 응시는 빛이 우리를 둘러싸고 있다는 생각에 근거한다. 공간 속 모든 곳에서 우리를 향해 비추는 이런 빛은 단일 초점을 가진 원근법과는 융화될 수 없다. 라캉은 이 빛과 같은 응시를 기술하기 위해 동물의 위장(僞▲裝)이라는 모델에 주목했다. 30년대 로제 카유아는 위장을 공간 전반이 유기체에 미치는 효과로서 설명했다. 즉 유기체는 공간 전체에 일반화된 응시의 힘에 굴복해서 자신의 유기체적 경계를 상실하고, 거의 정신병적 모방 행위를 통해 주위 환경에 융화된다는 것이다. 일종

▲ 1930b

의 형태를 갖지 않는 위장을 통해 이 모방하는 주체는 공간 일반이라는 '그림'의 비정형적 일부가 된다. 라캉은 이에 대해 "주체는 하나의 얼룩이 된다. 그림이 된다. 그림 속에 기입된다."고 썼다.

우리의 신체가 이런 빛과 같고, 두려운 낯섦을 유발하는 응시의 표적이 되는 한, 신체와 세계가 맺는 관계 속에서 이루어지는 우리의 지각 공간을 개념적으로 파악함으로써 얻어지는 투명성 속에서가 아니라, 빛을 가로막을 뿐인 존재의 두께와 밀도 속에서 일어난다. 바로 이런 의미에서 '그림 속에' 있다는 것은 분산됨을 느끼는 것이며, 형태가 아닌 비정형에 의해 조직된 그림 속에 종속되는 것이다. 셔먼의 작품 중에서 「무제 #167」[5]만큼 '얼룩'으로서 장에 들어간다는 생각을 잘 포착한 작품은 없을 것이다. 흉내 내기를 통한 위장 효과가 잘 발휘된 이 작품에서 배경에 흡수되고 분산된 인물은 빛이 비치지 않아 파편처럼 보이는 얼룩덜룩한 표면에서는 거의 눈에 띄지 않으며, 눈에 띄는 몇몇 잔여물에 의해서만 발견될 뿐이다. 여기서 알아볼 수 있는 것은 코끝과 매니큐어를 바른 손가락, 따로 떨어져 있는 한 벌의 치아 정도이다. 고전적인 원근법은 서로 대립되는 두 개의 단위,

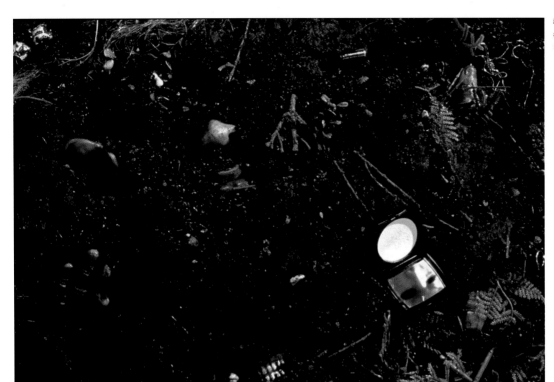

즉 시점과 소실점을 상정하고 있으며 각각은 초점과 단일성에 대한 감각을 강화한다. 초점이 흩어진 응시는 주체에게 어떤 힘도 보태지 않고 주체가 이처럼 분산되지 않는 한 동일시할 어떤 것도 제공하지 않는다. 시'점'이 파편화돼 버린 이 작품의 비가시적이고 위치를 파악할 수 없는 응시는 일관성·의미·통일성을 갖춘 장소가 되지 못한다. 따라서 욕망은 형태에 대한 욕망, 즉 승화에 대한 욕망이 아니라 형태에 반하는 위반으로 자리한다.　　RK

4 • 신디 셔먼, 「무제 #110 Untitled #110」, 1982년
컬러사진, 114.9×99.1cm

더 읽을거리

할 포스터, 『실재의 귀환』, 이영욱 외 옮김 (경성대학교 출판부, 2003)
George Baker (ed.), *James Coleman* (Cambridge, Mass.: MIT Press, 2003)
Douglas Crimp, *On the Museum's Ruins* (Cambridge, Mass.: MIT Press, 1993)
Martin Jay, *Downcast Eyes: The Denigration of Vision in Twentieth–Century French Thought* (Berkeley and Los Angeles: University of California Press, 1993)
Rosalind Krauss, "Cindy Sherman," *Bachelors* (Cambridge, Mass.: MIT Press, 1999)

1993b

런던 동부 지역 연립주택을 콘크리트 주물로 뜬 레이첼 화이트리드의 「집」이 헐린다. 당시 일군의 혁신적인 여성 미술가들이 영국 미술계 전면에 부상한다.

90년대에 많은 미술가들은 새로운 출발을 위해 60년대와 70년대의 ▲미니멀리즘과 개념미술, 퍼포먼스와 비디오 아트, 설치와 장소 특정적 미술을 되돌아보기 시작했다. 이런 시도 중에서 가장 흥미로운 작업들이 모나 하툼(Mona Hatoum, 1952~), 세라 루카스(Sarah Lucas, 1962~), 코넬리아 파커(Cornelia Parker, 1956~), 질리언 웨어링(Gillian Wearing, 1963~), 레이첼 화이트리드(Rachel Whiteread, 1963~)에 의해 이루어졌다. 과거를 되돌아보려는 이들의 동기는 다양했지만 그중 하나는 마케팅 ●전략과 과장된 스캔들이 지배하는 것 같았던 80년대 후반의 선정주의적 미술계에 대한 불만이었다. 그러나 더욱 중요한 것은 미니멀리즘과 개념주의 같은 미술 운동의 지위가 90년대에 와서 달라졌다는 사실이다. 이런 작업들은 80년대에 더 이상 진행되지 못하고 너무 일찍 역사 속으로 밀려났지만, 그로 인해 역사의 대상이 되어 90년대에 들어서는 그 형식과 방식을 다양하게 차용할 수 있는 보관소가 되었다. 이렇게 경계선에 있는 거의 역설적이라고 할 수 있는 이들의 지위는 포스트모더니즘적 실천의 필수적인 시작이자 미술사의 소중한 계기로서 젊은 미술가와 비평가, 큐레이터와 미술사가 모두의 관심을 끌었다.

이런 점에서 미니멀리즘은 특히 애매한 위치에 있었다. 화이트리드와 하툼 같은 미술가들은 단순한 형식과 수열적 배열이라는 미니멀리즘의 언어를 심리적이고 정치적인 새로운 목적을 위해 재가공했다. 그러나 미국의 재닌 안토니(Janine Antoni, 1964~) 같은 미술가들은 미니멀리즘의 명백한 엄격함을 남성적인 권위로 이해하고 거기에 반발했다. 안토니는 미술은 이미지에 관한 것이라는 개념과, 의미는 이미지의 도상학적 지시물과 주제에서 나온다는 모델을 재도입했는데, 이는 미니멀리즘이 제거하려고 했던 것들이다. 물론 60년대 당시 미니멀리즘은 결코 무시할 수 있는 것이 아니었다. 60년대 후반과 70년대 초에 이미 미니멀리즘은 화이트리드와 하툼 같은 미술가들이 90년대에 발전시킨 방식으로 전개되고 있었다. 예를 들면 미니멀리즘의 모듈 ■형식은 댄 그레이엄 같은 미술가들에 의해 사회적 맥락으로 재설정됐다.(그의 「미국을 위한 집」은 뉴저지의 주택 단지의 반복적인 형태에서 미니멀리즘의 레 ◆디메이드적 속성을 발견한 것이었다.) 또한 에바 헤세 같은 미술가들은 미니멀리즘의 비합리적이고 심지어 부조리한 차원을 간파했고, 극단적 객관성이라는 미니멀리즘의 공식적인 입장에 적대감을 드러내기도 했다.

그러나 이런 방식들은 혐오에 찬 반발이라기보다는 일종의 양가적인 비판이었다. 1970년에 헤세가 칼 안드레에게 보낸 이상한 찬사는 이 점을 시사한다. "이를 테면, 나는 그의 작품에 감정적으로 맞닿아 있다고 느낀다. 그것은 내 안에 무언가를 불러일으킨다. 그의 금속판들이 내겐 강제수용소였다."

미니멀리즘 비틀기

헤세, 리 모턴(Ree Morton, 1936~1977), 도로시어 록번(Dorothea Rockburne, 1932~), 재키 페라라(Jackie Ferrara, 1929~), 재키 윈저(Jackie Winsor, 1941~) ▲같은 미술가들은 모노크롬, 그리드, 입방체 같은 미니멀리즘의 어휘를 유창하게 구사하면서도 그 어휘를 비틀어 미니멀리즘과는 다소 동떨어진 느낌의 구조들을 환기시켰다. 예를 들어 페라라는 마분지, 넝마 조각, 끈, 아마포 같은 비(非)미니멀리즘적 소재들로 피라미드 같은 미니멀리즘 형태를 구축했는데, 이런 비정형 구축물들은 이상적인 기하학 형태를 무너뜨리기에 충분했다. 윈저의 작업도 마찬가지였다. 그녀는 나무 입방체에 구멍을 내고 불에 그슬리거나 홈집을 남기는 방법으로 자신의 신체를 대상에 새겨 넣었다.[1] 페라라의 작업에

1 • 재키 윈저, 「그을린 작품 Burnt Piece」, 1977~1978년
콘크리트, 그을린 나무, 철사, 36×36×36cm

▲ 1965, 1967a, 1968b, 1970, 1973, 1974　　● 1976, 1987　　■ 서론 2, 1968b　　◆ 1969　　▲ 1957b, 1962c, 1965

서 보이는 비정형성처럼, 윈저도 제작 과정에서 미니멀리즘이 제거한 심리 상태 혹은 비합리성을 암시하는 데 관심을 쏟았다. 이들이 미니멀리즘의 형태를 열어젖힌 것은 그 안으로 침잠해 들어가기 위해서였다. 즉 흠집투성이 입방체와 개방된 상자들은 신체의 내면뿐 아니라 정신의 내면에 대한 수많은 은유였던 것이다. 그러나 동시에 이 포스트미니멀리즘 미술은 여전히 추상적이거나 구조적이었기 때문에 완전히 지시적이거나 개인적이지는 않았다. 이런 점에서 이들은 미술을 신체의 현상학적인 장으로 개방한 미니멀리즘의 가장 급진적인 성과를 번복하지는 않았다. 그러나 최근에 미니멀리즘을 취급하는 방식, 즉 미니멀리즘의 형태를 사진 찍고 혼성모방하거나, 그 형태를 수많은 연극적 이미지로 포장하는 경향에서는 번복되었다.(이런 스펙터클화는 프로세스 아트와 퍼포먼스로 확장되는데, 특히 미국 미술가 매튜 바니(Matthew Barney, 1967~)의 바로크적인 설치와 비디오 작업에서 잘 드러난다.)

이 포스트미니멀리즘 작업들은 대개 부서지기 쉽고 일시적이었기 때문에, 지금은 완전히는 아니라도 대부분 잊혀졌다. 헤세와 모턴 같은 미술가들은 젊은 나이에 죽었고 다른 사람들은 미니멀리즘과 프로세스 아트, 페미니즘 미술이라는 제도적으로 규정된 범주들의 틈바구니로 사라졌다. 그러나 80년대 후반과 90년대 초반에 이런 작업의 흐름이 화이트리드와 하툼 같은 미술가들에 의해 다시 발견됐다. 비록 의도한 것은 아니었지만 영국이 미니멀리즘을 늦게 받아들인 것이 오히려 그들에게 도움이 됐다. 목적은 다르지만 그들의 미술은 추상과 구상, 구조와 지시, 즉물적인 것과 은유적인 것 사이에서 수수께끼처럼 존재하고 있다.

베이루트의 팔레스타인계 부모 밑에서 태어난 하툼은 1975년 레바논 전쟁이 발발하자 영국에 남을 수밖에 없었다. 이런 이주(displacement)라는 조건은 이후 그녀의 작업 뒤에 숨은 의미가 됐다. 1985년의 한 퍼포먼스에서 그녀는 닥터 마틴 부츠를 발목에 족쇄처럼 채우고 맨발로 인종 갈등을 겪고 있던 런던 브릭스턴 지역을 걸었다. 비토 아콘

2 • 모나 하툼, 「마지막에는 빛이 The Light at the End」, 1989년
앵글 프레임, 여섯 개의 전기 발열기, 166×162.4×5cm

치를 연상시키는 초기의 퍼포먼스들은 신체의 금기들(깨끗한 것과 더러운 것, 맞는 것과 맞지 않는 것)을 시험한 것이었다. 한편 그녀의 초기 비디오 작업들은 감시 구조에 초점을 맞췄다. 하툼은 여러 설치 작업에서 이 두 가지 관심 모두를 지속적으로 발전시켰는데 때로는 손톱이나 살갗, 머리카락 같은 혐오스러운 신체의 찌꺼기들을 포함시키기도 했다. 실제로 1994년 비디오 작업 「낯선 신체(Corpsétranger)」에서 하툼은 초소형 카메라로 자신의 몸을 탐색함으로써 신체에 대한 감시를 극한까지 밀고 갔다. 이런 (신체적이면서 사회적인) 경계에 대한 추적과, (개인적이면서 정치적인) 이주의 자취에 대한 탐색은 서로를 보완하면서 그녀의 미술을 구성하는 틀로 작용한다.

1989년의 설치 작업 「마지막에는 빛이」[2]는 하툼이 "완전히 새로운 작업 방식"으로 나아간다는 신호였다. 하툼은 런던의 한 삼각형 형태의 갤러리 구석 어두운 곳에 강철 프레임을 수직으로 세우고 전기가 흐르는 여섯 개의 막대를 설치했다. 그 모습은 추상적인 새장 같았다. 관람자는 뜨겁게 달궈진 빨간 막대의 순수한 아름다움에 끌리지만 다가서면 그 열기가 너무 뜨거워 곧 물러서게 된다. 여기서 미니멀리즘적 대상에 투사되곤 했던 위협은 실제가 된다. 판에 박힌 문구와 반대로 이 특별한 터널의 '마지막 빛'은 탈출이나 구제를 허용하지 않는다. 하툼이 언급한 것처럼 오직 "감금과 고문과 고통"만을 연상시킬 뿐이다. 반대쪽 넓은 공간에 있는 사람들은 자신을 간수로 생각하거나, 혹은 막대 밑으로 빠져나갈 공간이 충분하다는 사실을 알게 되면 죄수의 입장에 설 수도 있다. 이런 방식으로 하툼은 도
▲ 널드 저드의 반복적 모듈이나 댄 플래빈의 공간적인 발광체 같은 미니멀리즘의 미학을 사용해 현상학적일 뿐만 아니라 심리적이며, 공간적 위치가 권력을 가지는 환영적 위치도 되는 그러한 양가성을 지
● 닌 연극적 상황을 연출했다. 요컨대 하툼은 프랑스 철학자 미셸 푸코와 특히 그의 책 『감시와 처벌』(1975)에 나오는 건축적 감시에 대한 분석을 통해 미니멀리즘을 재해석한 것이다. 그리고 「빛의 형벌(Light Sentence)」(1992) 같은 설치 작업에서 이런 효과를 계속 탐색했다. 이 작업에서 미로처럼 생긴 철 그물망으로 된 사물함은 중앙에서 위아래로 천천히 움직이는 전구가 만드는 그림자로 인해 환상적인 감옥으로 변한다.

사회적 신체

연약하면서 허술한 신체, 견고하지만 뒤집어질 수 있는 경계, 쫓겨나고 훈육된 주체. 하툼은 재료와 구조물, 공간을 통해 이런 경험을 불러일으킨다. 그리고 이것은 그녀가 이미지를 통해 묘사하는 주제 이상의 역할을 한다.(주제를 전달하는 방식으로 이런 관심사를 드러낼 경우 확실히 덜 효과적이다.) 이는 유기, 퇴거, 노숙 같은 경험들에 관심이 있는 레이첼 화이트리드도 마찬가지다. 80년대 후반에 화이트리드는 고무, 합성수지, 석고, 콘크리트 등의 소재를 사용해 욕조나 매트리스, 옷장, 방과 같이 집과 관련된 물건들의 주물을 뜨기 시작했다. 이 사물들이 주형
■ 으로 사용되기 때문에 이렇게 만들어진 형태는 이들 사물의 네거티브 공간, 즉 사물이 빠져나간 빈 공간이 된다. 이렇게 만들어진 주물

은 단일하고 단단해 보이지만, 또한 파편적이고 유령적이다. 예를 들어 이 조각들은 실용적인 물건과 일상적인 장소에 근거를 두고 있지만 기능을 부정하고 공간을 딱딱한 덩어리로 만든다. 더욱 애매한 것은 이 즉물적인 흔적들이 상징적 흔적, 특히 유년기와 가족에 대한 기억을 암시한다는 점이다. 비평가 존 버드(Jon Bird)가 주장했듯이 이 조각들은 "집이라는 문화적 공간"을 탄생과 죽음, 떠남과 귀환이 진행되는 장소로, 상실이 실재하며 부재가 현전하는 장소로 그려 낸다.
▲ 따라서 이 작품들은 대부분 '두려운 낯섦', 즉 억압에 의해 익숙한 것이 낯설어지는 효과를 낳는다. 그리고 실제로 딱딱한 고무와 차가운 석고로 된 이 주물들은 가족적인 물체와 모성적인 공간의 '데스마스크'로서 익숙한 것을 두려운 낯섦(unheimlich, 언캐니의 독일어로서 말 그대로 '집 같지 않다'는 뜻)으로 만들어 버린다. 정확히 말하면 그것들은 데스마스크처럼 두려운 낯섦보다는 멜랑콜리한 것으로 보일 수도 있다. 따라서 이들은 억압된 것의 회귀라기보다는 상실된 것이 존속하고 있음을 나타내는 것일 수 있다. 이 대상 중 특히 목욕통과 매트리스 같은 것들은 욕망이 빠져나간, 심지어는 죽어서 딱딱하게 굳은 신체를 떠올리게 한다. 실제로 화이트리드는 영안실의 시체 안치대를 가지고 주물을 뜨기도 했다.

이들 주물 작업의 효과가 단지 심리적인 것만은 아니다. 그들은 또한 "사회적 신체에 쓰여진 역사의 흔적들을 전달한다."(버드) 우둘투둘

3 · 레이첼 화이트리드, 「무제(호박색의 2인용 침대) Untitled(Amber Double Bed)」, 1991년
고무와 고밀도 발포체, 106×136×121.5cm

▲ 1962c, 1965　　● 1971　　■ 1967a, 1974　　　　　　▲ 1924, 1931a

4 · 레이첼 화이트리드, 「집 House」, 1993년
런던 동부의 보우 지역 그로브 로드 193번지에 있는 집의 내부 주물(현재는 파괴됨)

하고 딱딱한 매트리스인 「무제(호박색의 2인용 침대)」[3]는 침대에서 일어나는 원형적 사건들, 즉 사랑하기, 태어나기, 죽기 등을 암시한다. 그러나 벽에 구부정하게 놓여 있는 모습이 마치 거리 노숙자의 얼룩진 침구를 연상시키는 이 작품은 특정한 사회적 의미를 갖고 있다. 이런 집 없음은 집 같지 않음(Unheimlichkeit)만큼이나 화이트리드가 잘 다루는 주제이다. 이런 점은 그녀의 가장 유명한 작품인 「집」[4]에서 잘 드러난다. 이 작품은 노동자들이 사는 런던 동부의 오래된 동네에 있는 집 내부를 (지붕은 제외하고) 주물로 뜬 것이다. 아트앤젤 위탁 기관과 공동으로 화이트리드는 지역 의회와 협상을 거쳐 철거가 예정된 연립 주택의 주물을 제작했다. 지금은 사라진 방들을 음각으로 찍어낸 이 작품은 창문턱과 문틀, 공공 설비의 희미한 윤곽뿐 아니라 이전 거주자의 흔적들을 희미하게 간직한 채, 어느 과거 사회의 망령처럼 몇 달 동안 작은 공원에 놓여 있었다. 화이트리드가 동시대 미술가에 수여하는 영국에서 가장 유명한 터너 상을 받은 날 저녁, 「집」의 철거 여부를 묻는 투표가 지역 의회에서 통과되자 곧 격렬한 논란이 뒤따랐다. 버드가 시사하듯 「집」의 가장 큰 도발은 심리적인 것과 사회적인 것, 즉 "유년의 잃어버린 공간"과 런던 동부 노동계급의 잃어버린 문화를 관련지은 것인데 이 둘 모두는 광포한 자본의 개발 논리에 위협당하는 것들이었다.(이런 런던의 개발 계획 중 가장 악명 높은 사례인 신흥 상업 지구 캐너리워프는 이 「집」과 함께 볼거리가 됐다.) 이 작품에 반대했던 사람들

은 아마도 이들의 관련성을 어렴풋하게 짐작했거나, 아니면 단순히 사회적 삶을 이상화하거나 역사적인 기억을 기념비화하지 않는 공공 조각을 거부한 이들일 것이다. 왜냐하면 「집」은 추상적이긴 해도, 특정 시공간을 반영하는 녹녹치 않은 공공조각이었기 때문이다. 그것은 마치 현대의 폼페이에 세워진, 파국으로 치닫는 사회경제적 폭력에 대한 의도치 않은 기념비처럼 서 있었다.

내부와 외부를 서로 다른 방식으로 전도시킴으로써 하툼과 화이트리드는 사적 공간이 적나라하게 노출되고 공적 공간은 거의 붕괴된 오늘의 상황을 지적한다. 즉 그들은 충격적인 사건에 고착된 멜랑콜리한 문화를 지적한다. 그리고 그들은 이런 비판을 전후 미술을 정교화하면서 진행한다. 각각의 경우에 그 선례는 다르다. 여러 미니멀리스트 이외에도 하툼의 재료들은 피에로 만초니와 아르테 포베라를,
▲ 화이트리드의 건축적 주형은 고든 마타-클라크와 브루스 나우먼을 연상시킨다. 그러나 그들은 비슷한 목적을 가지고 각자의 다른 선례들을 기억을 불러일으키는 심리적 도구로 사용했다. 다시 말하지만, 하툼과 화이트리드가 보여 준 것은 근과거에 진행된 미술을 재배치
● 하는 수많은 작업의 일반적인 두 사례일 뿐이다. 50~60년대의 '네오 아방가르드'가 10~20년대의 '역사적 아방가르드'의 다양한 어휘로 돌아간 것처럼, 90년대의 많은 미술가들이 60~70년대의 또 다른 패러다임으로 돌아갔다고 주장할 수도 있다. 그러나 네오아방가르드와 마찬가지로 그들 중 몇몇은 기회주의적이고 환원적이어서 과거를 그저 구경거리 정도로 전락시켰지만, 몇몇은 혁신적이고 확장적인 방식으로 과거보다 훨씬 비판적이고 적절한 것으로 다듬었다. 이런 양상을 구분하는 것은 매우 중요한데, 기억상실이 팽배한 시기에 소비주의에 의한 발전 없는 재활용에 굴복한 미술 문화와, 다른 미래를 펼치기 위해 다른 과거를 계속해서 재생시키려는 미술 문화 중 하나를 선택하는 문제이기 때문이다. HF

더 읽을거리

Guy Brett et al., *Mona Hatoum* (London: Phaidon Press, 1997)
James Lingwood (ed.), *Rachel Whiteread: House* (London: Phaidon Press, 1993)
Susan L. Stoops (ed.), *More Than Minimal: Feminism and Abstraction in the '70s* (Waltham, Mass.: Rose Art Museum, 1996)
Chris Townsend (ed.), *The Art of Rachel Whiteread* (London: Thames & Hudson, 2004)
Catherine de Zegher (ed.), *Inside the Visible* (Cambridge, Mass.: MIT Press, 1996)
Lynne Zelevansky, *Sense and Sensibility: Woman Artists and Minimalism in the Nineties* (New York: Museum of Modern Art, 1994)

▲ 1959a, 1967a, 1967b, 1970, 1974 ● 1960a

1993c

미국 흑인 미술가들이 정치화된 미술의 새로운 형식을 한창 선보이는 가운데 뉴욕에서 열린 휘트니 비엔날레가
정체성을 강조한 작업을 전면에 내세운다.

▲ 최근 몇 10년 동안 인종·다문화·페미니즘·퀴어 등 정체성의 정치학은 비슷한 궤적을 그리며 예술의 영역으로 들어왔다. 첫 번째 단계에서는 부정적인 스테레오타입에 대항해 흑인성·인종성·여성성·동성애주의 같은 그들의 본질적인 특성이 주장됐고, 소수자 미술가들이 제도권 미술에 진입하게 되면서 이들의 긍정적인 이미지들이 강조됐다. 두 번째 단계에서는 스테레오타입에 대한 비판은 정체성이 타고난 본성이 아니라 사회적으로 구축된 것이라는 점을 인정하는 데까지 나아갔다. 또한 단순한 범주에 대한 전제는 차이가 다중적이라는 사실 때문에 복잡해졌다.(예를 들어 우리는 흑인이면서 여성이고 동시에/또는 동성애자가 될 수 있다.) 스테레오타입을 파기하는 것은 인종을 묘사하는 데 관심을 가진 미술가들에게 특히나 절박한 임무였는데, 이들은 스테레오타입을 파기하기 위해 다큐멘터리적 재현 형식을 통해 비판하거나 개인적인 경험을 증언하고, 대안적인 미술 전통으로 선회하는 등 여러 가지 전략을 발전시켰다.

형세의 역전

이런 기획에서 가장 눈에 띄는 미술가는 에이드리언 파이퍼(Adrian Piper, 1948~)이다. 이미 60년대 후반에서 70년대 초반 아방가르드 집
● 단에서 활동하던 파이퍼는 퍼포먼스 아트와 개념미술의 여러 전략들을 적용하여 인종차별주의가 갖고 있는 '시각적 병리학'을 탐구했다. '신화적 존재(Mythic Being)'(1973~1975) 연작에서 파이퍼는 미국 흑인 남성으로 분장해 이들이 지닌 강한 남성적 이미지가 이데올로기적으로 만들어진 것이며 '신화적 존재'임을 강조하는 퍼포먼스를 공공장소에서 펼쳤다. 이후 「나의 명함(카드) #1(My Calling(card) #1)」(1986)라는 작업에서는 문자화된 선언이라는 개념주의 기법을 사용했다. 누군가 인종차별적인 언급을 할 때마다 명함 형태의 카드를 줘서 인종차별을 당한 사람(파이퍼)이 흑인이라는 사실을 카드를 받는 사람에게 고지했다. 파이퍼는 설치와 비디오 아트 기법을 비판적 목적을 위해 사용하기도 했다. 「네 명의 침입자와 경고 시스템(Four Intruders Plus Alarm Systems)」(1980)에서 관람자들은 '화가 난 젊은 흑인 남자'를 찍은 거대한 네 장의 사진과 마주하게 된다. 관람자들은 나름대로 그 이미지에 반응하기도 하고, 다른 백인 관람자들이 했음직한 말이 녹음된 것을 듣기도 한다. 「궁지에 몰린」[1]이라는 작업에서도 그녀는 구석에 배치된 엎어

1 · 에이드리언 파이퍼, 「궁지에 몰린 Cornered」, 1998년
비디오테이프 · 모니터 · 식탁 · 의자 · 출생증명서로 이루어진 비디오 설치, 가변 크기, 17분

진 탁자와 관람자를 마주보게 하고 백인 관람자의 조상이 흑인일 수도 있다는 가능성을 담은 내용의 비디오테이프로 보여 줘 관람자를 "궁지로 몰아넣었다." 여기서 단일하고 순수한 정체성의 신화는 다시 한번 도전받게 된다.

70년대에 칸트 철학을 공부한 파이퍼는 지금 이를 가르치고 있다. 하버드 재학 시절 그녀의 논문 지도 교수였던 존 롤스(John Rawls)는 정치철학 분야의 기념비적인 글인 『정의론(A Thoery of Justice)』(1971)을 쓴 인물이다. 파이퍼는 작품을 통해 끊임없이 인권 문제라는 일반적 틀에서 인종적 불평등이라는 특수한 주장들을 제기해 왔다. 인종을 재현하는 문제를 다룬 미술가 중에는 이와 반대로 보편적 주장들에 대한 포스트모더니즘적인 의구심을 표명하는 방향으로 나아가는 이들도 있었다. 하지만 파이퍼는 '합리성과 객관성이라는 강력한 도구'를 포기하는 입장에 대해 회의적이었으며, 이런 도구가 인종차별주의의 '유사합리성' 즉 '타자의 특이성을 합리화하는 데 사용하는 변명거리'를 비판하기 위해 필요하다고 여겼다. 그녀는 "당신이 해야 할 일이란 바로 이런 변명들을 위한 범주화를 지나치게 미화하거나 과장하지 않고 있는 그대로 반영하거나 묘사하는 것이다. 이를 통해 그것이 얼마나 부적절하며 단순화됐는지에 대해 어느 정도 자각하게 한다."라고 말했다. 파이퍼는 종종 자신의 경험과 역사를 사진이나 다큐멘터리의 형식으로 증언함으로써 이런 '반영(echoing)'을 구체화했다.

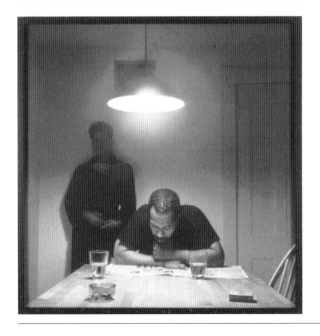

캐리 메이 윔즈(Carrie Mae Weems, 1953~)도 개인적인 이미지와 이야기를 사용했다. 포스트모더니즘 미술과 이론의 두 온상인 캘리포니아 예술대학과 샌디에이고 소재 캘리포니아 주립대학에서 수학했던 윔즈는 파이퍼에 비해 '진리가치'라는 객관적인 주장에 의혹을 품었다. 다른 한편으로 그녀는 60~70년대의 아방가르드 모델보다는 40년대 할렘 르네상스의 선구자인 미국 흑인 작가들, 특히 소설가 조라 닐 허스턴(Zora Neale Hurston)과 사진가 로이 데카라바(할렘의 이웃들을 묘사한 1955

▲ 년 작품 「인생의 달콤한 파리잡이 끈끈이」는 윔즈에게 특별한 지침이 됐다.)에게 영향을 받았다. 포토텍스트 작업에서 윔즈는 미국 흑인의 정체성을 너무 긍정적으로 재현하지도, 그렇다고 부정적으로 탈신비화하지도 않았다.

「가족사진과 이야기(Family Pictures and Stories)」(1978~1984)에서 윔즈는 내밀한 사진과 이야기를 조합해 자신의 독특한 스타일을 전개했다. 35밀리 스냅 사진에 텍스트와 테이프를 붙인 이 작업은 네 세대에 걸쳐 미시시피 지역에서 이주해 온 대가족 이야기를 담고 있다. 이 작업은 인종차별주의와 궁핍, 폭력의 끔찍한 상황을 기록하고 있긴 하지만 동시에 흑인을 자동적으로 희생양으로 간주하는 입장에도 반대한다. 평론가 안드레아 키시(Andrea Kirsh)의 말에 따르면 "「가족사진과 이야기」는 두 가지 관습을 저항의 대상으로 삼는다. 하나는 백인

● 사진가들의 전유물이라 할 수 있는 사진 다큐멘터리 전통에서 흑인을 '타자'로 그려 내는 것이고, 다른 하나는 '흑인 가정'에 대한 모이니한 보고서(Moynihan Report)처럼 미국 정부가 주도한 60년대의 관학적 사회학 연구이다." 윔즈는 자신이 경험했고 기억하고 있는 흑인 가족의 이야기를 미묘하게 기술함으로써 사회학 전통이 양산해 온 객관화의 문제를 지적했으며, 데카바라 등이 제시한 흑인 공동체에 대한 대안적 시선을 통해 다큐멘터리 전통이 양산하는 타자화에 대한 문제를 제기했다.(버클리 대학 인류학과를 졸업해 민속학에 정통했던 윔즈는 이후 조지아 주의 시아일랜즈나 쿠바 등지의 흑인 사회로 관심을 넓혀 갔다.)

'부엌 탁자'[2] 연작에서 윔즈는 복잡한 접근 방식을 더 발전시킨다. 이 작품에는 한두 명의 흑인(남녀 각 한 명씩, 혹은 두 명의 여자 친구)이 불빛 아래 놓인 부엌 식탁에 앉아 있다. 이미지 아래에는 개인적인 열망이나 연애 관계, 가사나 일상적인 일들에 대한 텍스트가 삼인칭 내러티브로 (대개는 여성의 목소리로) 흘러나온다. 주관성이 이토록 감정을 불러일으키게끔 표현된 것은 미국 문화 전반은 물론이고, 미국 미술에서도 흔치 않은 일이었다.

파이퍼나 윔즈와 마찬가지로 로나 심슨(Lorna Simpson, 1960~)도 인종차별을 다루는 비판적 이미지를 제작했다. 하지만 그녀의 사진텍스트 작업은 파이퍼처럼 대결적이지도, 대학 동창인 윔즈처럼 내밀하지도 않다. 심슨 역시 스테레오타입이 양산하는 소외 문제에 관심을 보였는데, 흑인 정체성의 거짓 객관적 유형학을 만드는 데 사진이 증거물로 사용되는 것에 특히 관심을 가졌다. 신원 확인과 감시를 목적으로 사진과 텍스트를 조작하는 것은 19세기에 프랑스의 범죄학자 알

2 • 캐리 메이 윔즈, 「무제(신문 읽는 남자) Untitled(Man Reading Newspaper)」,
'부엌 탁자 Kitchen Table' 연작 중에서, 1990년
세 개의 실버 젤라틴 프린트, 각 71.8×71.8cm

▲ 1943, 1959d ● 1936, 1959d, 1984a, 1997

퐁스 베르티옹과 영국의 통계학자 프란시스 갈턴에 의해 발전했다. 그러나 훈육과 처벌을 위해 "신체를 아카이브"로 사용하는 일은 오늘날에도 경찰, 고용주, 일반인이 사용하는 '프로파일 작업'에서 (프로그램화 됐건 아니건) 분명히 계속되고 있다. 심슨은 초기 작품을 통해 이런 유형화된 시선을 반영하거나, 그 시선을 있는 그대로 포착하고, 그 시선의 편견에 찬 분류 체계를 교란시키는 데 관심을 가졌다.

그녀의 작업은 주로 흑인 여성을 다룬 단순한 사진들이다. 사진의 인물은 주로 특정 집단이나 계급 정체성을 암시하는 머리 모양과 복장(쪽진 뒷머리나 아프로 머리, 하인이 입는 흰색 면 소재의 헐렁한 옷이나 검정색 정장)을 하고 있는데, 모델들은 관람자를 등진 채 좀처럼 얼굴 전부를 보여 주지 않는다. 이렇게 부분적이거나 애매모호한 장면들은 호기심을 자극하지만, 또한 페티시즘적 세부나 전체 이미지를 통해 대상을 파악하려는 우리의 욕망을 좌절시키기도 한다. 사진에 덧붙인 한 단어나 간결한 구문으로 된 짧은 텍스트들은 모두 관음증적이거나 사회학적 또는 둘 다로 읽으려는 습성에 도전한다. 이 텍스트들은 압축적이지만 경고를 보내거나 고발의 성격을 띠고 있다. 예를 들어 열여덟 개의 폴라로이드 사진으로 된 「경계의 조건들(Guarded Conditions)」(1989)은 나이를 짐작하기 어려운 한 흑인 여성이 하녀 복장을 한 채 팔을 등 뒤로 모으고 있는 뒷모습을 보여 준다. 사진 아래에는 장면에 따라 번갈아 나타나는 두 개의 굵은 블록체 문구가 있다. "SKIN ATTACKS…… SEX ATTACKS……" 여기서 심슨은 인종차별과 성차별로 이중의 희생자가 된 흑인 여성들의 상황을 대단히 경제적이고 효과적으로 전달하면서도 윔즈와 마찬가지로 피해 의식에 빠지지 않았다. 인물의 자세는 방어적이기보다는 반항적이며 'SKIN'과 'SEX'의 표기는 포착된 여성을 무력화하기보다 그녀에게 힘을 부여하는 방식으로 강조된다.

윔즈와 마찬가지로 비판과 미를 결합시킨 심슨의 작업은, 이런 결합이 불가능하다고 주장하며 하나의 원칙만 옹호하는 사람들에게 반박하는 것처럼 보인다. 예를 들어 심슨의 절묘한 초기작 「물 나르는 사람」[3]에서 흑인 소녀는 다시 한 번 흰색 면 소재 원피스를 입고 등을 돌린 채 서 있다. 오른손으로 플라스틱 병의 손잡이를, 왼손으로는 물주전자를 들고 있는 이 소녀는 거의 무심하게 양쪽에서 물을 흘리고 있다. 이미지 아래에는 간결한 대문자로 "그녀는 그가 강가로 사라지는 것을 보았다./그들은 무슨 일이냐고 그녀에게 물었지만,/그녀의 기억을 믿지 않았다."라고 적혀 있다. 「물 나르는 사람」은 평론가 벨 훅스(Bell Hooks)가 주장했듯이 "예속된 지식이 무엇인지 보여 준다." 그러나 예속된 지식은 그것이 무시되는 순간에조차 저항한다. 이 작품에서 소녀의 몸짓은 일종의 거부, 약간의 전복을 뜻한다. 즉 물을 흘리는 행위는 그녀의 짐을 더는 것이며 자신의 임무를 방기하는 것으로, 이를 통해 그녀는 무심하게 자신을 거부하는 자들을 골탕 먹인다.(자신을 보고 있는 사람들은 안중에도 없는 것 같다.) 소녀의 자세도 미묘하게 변형돼 있다. 불균형한 소녀의 팔은 기울어진 정의의 저울을 암시하는 듯하며, 소녀의 콘트라포스토 자세는 고대의 뮤즈부터 베르메르의 하녀, 앵그르와 쇠라의 회화 등 서양 미술에 나타나는 수많은 규범적인 인체 형상들을 연상시킨다. 그리하여 서양 미술사에서 거의 재현되지 않았던 주제를 향해 이 형상들을 위치시킨다. 「물 나르는 사람」은 거의 무관심한 태도로 미와 우아함이라는 고전적 전통을 상기시킴으로써 이를 재구성한다. 최근의 영화와 비디오 작업에서 심슨은 이 전복적인 아름다움의 미학을 한층 더 발전시켰다.

스테레오타입의 기괴함

파이퍼와 윔즈, 심슨이 인종적 스테레오타입에 저항하거나 고쳐 썼다면, 다른 미술가들은 스테레오타입을 과장하여 비판적으로 파열시켰는데, 비평가 코베나 머서는 이를 "스테레오타입의 기괴함"이라고 ▲ 명명했다. 70년대 초 베티 사르(Betye Saar, 1929~), 페이스 링골드, 데 ● 이비드 해먼스 같은 미국 미술가들이 주도한 이런 종류의 패러디는 80~90년대에 로티미 파니-카요데(Rotimi Fani-Kayode, 1955~1989), 잉카 쇼니바레, 크리스 오필리, 그리고 다른 많은 영국 작가들에 의해 사

3 · 로나 심슨, 「물 나르는 사람 The Waterbearer」, 1986년
비닐 글자판과 실버 젤라틴 프린트, 114×194×4cm

SHE SAW HIM DISAPPEAR BY THE RIVER.
THEY ASKED HER TO TELL WHAT HAPPENED,
ONLY TO DISCOUNT HER MEMORY.

▲ 1975a　　● 1989

진, 회화, 여타 매체의 형태로 발전했다. 로버트 매플소프의 동성애적 사진에서 영향을 받은 나이지리아 태생 화가 파니-카요데(그는 자신이 런던에 사는 동성애자이자, 아프리카 남성이라는 점을 기꺼이 인정했다.)는 아프리카 섹슈얼리티를 다루는 원시주의의 상투적인 이미지들을 과장해서 표현했다. 그의 초상사진에는 몸에 칠을 하거나, 깃털 장식을 하거나, 전통 의상을 입고 있어서 이국적인 '부족'으로 보이는 거의 벌거벗은 흑인 남성들이 등장한다.[4] 한편 그의 동료인 쇼니바레는 원시주의자들이 가진 환상의 다른 측면을 포착해 낸다. '에프닉' 연작 중 세 개의 사진을 예로 들면, 쇼니바레는 화려한 의상을 입고 거들먹거리는 자세를 취한 18세기 후반의 가발 쓴 영국 귀족[5], 교양 있는 한량(혹은 시대착오적으로 이런 인위적인 스타일을 채택한 빅토리아 시대의 댄디)을 흉내 낸다. 이 허구의 귀족은 노예가 일하는 식민지 농장을 소유함직한데, 흑인이라는 점만 빼면 조슈아 레이놀즈 경의 그림 주제로 등장해도 손색이 없을 것 같다. 따라서 이런 사칭 행위는 일종의 희화화가 되면서 귀족들의 고상함을 수상쩍은 것으로 만든다.

물론 영국의 인종차별 이데올로기는 노예제도의 유산보다는 식민주의의 복잡한 역사에 초점을 맞추고 있다. 따라서 영국에서는 미국보다 '흑인'의 범주가 더 크며, 흑인에 대한 연구도 주체, 문화, 전통 같은 다양한 주제와 관련이 깊다. 사실상 영국의 흑인미술과 영화는 아프리카 디아스포라와 '검은 대서양'에 대한 광범위한 주제들을 탐구해 왔다. 80년대와 90년대에는 다중의 차이와 혼성의 상태를 강조하는 거대한 다문화주의가 다양한 작가들의 회화·사진·영화 제작에 있어서 괄목할 만한 성장을 이루었는데 몇 명만 열거해 보자면 아이작 줄리엔, 소냐 보이스(Sonia Boyce), 스티브 맥퀸, 키스 파이퍼, 잉그리드 폴러드(Ingrid Pollard)가 여기에 해당한다.

특히 줄리언은 장편 영화, 텔레비전 다큐멘터리, 영화 설치 작업을 망라한다. 경찰서 구류 도중 사망한 흑인 소년의 죽음을 다룬 1983년 다큐멘터리 「누가 콜린 로치를 죽였나?(Who Killed Colin Roach?)」부터, 할렘 르네상스의 지도자였던 위대한 시인 랭스턴 휴스의 동성애자로서의 삶과 미학을 떠올리게 하는 관능미 넘치는 1988년 단편 「랭스턴을 찾아서(Looking for Langston)」, 두세 대의 영사기를 사용한 1990년대 영화 설치 작업 「참석자(The Attendant)」, 「마자틀란으로 가는 먼 길(The Long Road to Mazatlán)」에 이르기까지 줄리언은 영국과 미국 문화 전반에서 인종, 계급, 예술, 동성애를 재현하는 다양한 방법을 탐구해 왔다. 계속해서 그는 범주의 경직된 정의를 타파하고자 욕망의 충동을 이용했고, 젠더와 섹슈얼리티의 경계를 흐리게 하는 그의 주제를 형식적 차원에서 허구와 비허구, 이미지적인 것과 서사적인 것, 예술과 다큐멘터리, 영화와 비디오 등 장르의 분과를 나누는 경계를 허물며 배가시켰다. 1980년대 초 영국의 젊은 흑인 영화 제작자들의 집단인 산코파 필름 앤드 비디오(Sankofa Film and Video)의 공동 창립자인 줄리언은 오랫동안 정치와 미학이 통합된 프로젝트 작업을 해 왔으며, 흑인 동성애 감수성에 바탕을 두긴 했지만 소수의 정체성에 한정되지 않는 자신만의 뚜렷한 영화 양식을 발전시켰다.

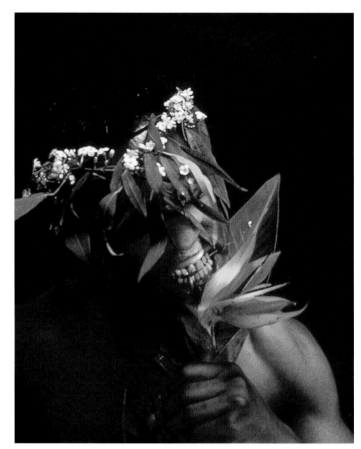

4 • 로티미 파니-카요데, 「잃을 것이 없다 IV(경험의 신체들) Nothing to Lose IV (Bodies of Experience)」, 1989년

인종의 식별 가능성

'스테레오타입의 기괴함'은 카라 워커(Kara Walker, 1969~) 같은 젊은 미국 미술가의 작품에도 나타난다. 갤러리나 미술관의 흰색 벽면에 검은색으로 도려낸 그림을 붙이거나 투사한 워커의 그림과 설치 작업은 카메오 세공과 실루엣 장르에서 영감을 얻은 것이다.[6] 대개 이런 형식은 사랑하는 이들의 옆모습을 나타내는 데 사용될 것으로 예상되지만 워커의 작업에서는 남북전쟁 전 미국 최남단 지역의 노예와 주인들을 묘사한 캐리커처들이 벌이는 섹스와 폭력의 거친 장면이 등장한다. 요컨대 그녀는 인종차별적인 민간전승의 신화를 재연하는 동시에 대단히 적나라한 방식으로 손상시킨다. 워커는 이런 판타지가 미국인들의 무의식에 상당 수준 잔존한다는 점을 암시하면서 과도한 재형상화를 통해 이 판타지를 전복적으로 종속시킨다.

워커의 실루엣은 오늘날 사회관계에서 인종의 모호한 식별 가능성을 지적한다는 면에서 대단히 가시적인 동시에 매우 익명적이다. 회화 매체를 사용하는 미술가들은 캔버스를 피부에, 물감을 피부색에 대조시키는 방식으로 이 모호함을 다루었다. 커다란 종이와 캔버스에 일련의 작은 그림 문자들을 배열한 엘렌 갤러거(Ellen Gallagher, 1965~)의 작업은 주로 저부조로 만들어져서 멀리서 보면 추상처럼 보인다.[7] 이 작품에 나타나는 반복과 변화의 조합은 때로 아그네스 마틴의 준엄한 비대상 회화를 연상시킨다. 가까이에서 볼 때만 이 작품 속의 형태들이 여러 개의 눈, 입, 얼굴, 머리 모양 같은 신체적인 특징

▲ 1943

▲ 1957b

6 • 카라 워커, 「캠프타운 아가씨들 Camptown Ladies」(부분), 1998년
벽에 붙인 자른 종이, 가변 크기

7 • 엘렌 갤러거, 「보존(노랑) Preserve(Yellow)」, 2001년
잡지에 유채, 연필, 종이, 33.7×25.4cm

임을 알 수 있는데, 이것은 인종차별주의적인 골상학에서 특히 중요하게 다루어지는 부분이다. 갤러거는 이런 유형화를 흉내 내긴 하지만 그것을 구성하는 부분을 거의 완전한 해체라고 해도 좋을 정도로 파괴해 버린다.

글렌 라이곤(Glenn Ligon, 1960~) 역시 흰색 바탕에는 검정색을, 그리고 검정 바탕에는 흰색을 칠한 회화의 비유를 통해 인종의 식별 가능성이라는 개념을 다룬다.[8] 그는 주로 제임스 볼드윈 같은 작가와 프란츠 파농 같은 비평가들이 쓴 인종 관련 텍스트와 이미지를 차용해 형상과 배경, 표면과 깊이 사이의 대조가 다양하게 드러나도록 캔버스에 배치한다. 요컨대 라이곤은 모더니즘 회화의 형식적 관심사를, 인종을 지각적으로 식별하는 시험 수단으로 바꾸거나 그 반대의 ▲ 방식을 취한다. 재스퍼 존스의 초기 캔버스에서 로버트 라이먼의 지속적인 연구에 이르기까지 추상과 의미 작용에 대한 구조적 질문은 여기서 새로운 사회적 의미와 정치적 함의를 띠게 된다.　HF

더 읽을거리
Coco Fusco, *The Bodies That Were Not Ours* (New York: Routledge, 2001)
Thelma Golden, *Black Male: Representations of Masculinity in Contemporary Art* (New York: Whitney Museum of American Art, 1994)
Stuart Hall and Mark Sealy, *Different: Contemporary Photography and Black Identity* (London: Phaidon Press, 2001)
Kellie Jones et al., *Lorna Simpson* (London: Phaidon Press, 2002)
Kobena Mercer, *Welcome to the Jungle: New Positions in Cultural Studies* (Routledge, 1994)

▲ 1957b, 1958, 1962d

I FEEL MOST COLORED WHEN I AM THROWN AGAINST A SHARP WHITE BACKGROUND. I FEEL MOST COLORED WHEN I AM THROWN AGAINST A SHARP WHITE BACKGROUND. I FEEL MOST COLORED WHEN I AM THROWN AGAINST A SHARP WHITE BACKGROUND. I FEEL MOST COLORED WHEN I AM THROWN AGAINST A SHARP WHITE BACKGROUND. I FEEL MOST COLORED WHEN I AM THROWN A GAINST A SHARP WHITE BACKGROUND. I FEEL MOST COLORED WHEN I AM THROWN A GAINST A SHARP WHITE BACKGROUND. I FEEL MOST COLORED WHEN I AM THROWN AGAINST A SHARP WHITE BACKGROUND. I FEEL MOST COLORED WHEN I AM THROWN AGAINST A SHARP WHITE BACKGROUND. I FEEL MOST COLORED WHEN I AM THROWN AGAINST A SHARP WHITE BACKGROUND.

8 • 글렌 라이곤, 「무제(나는 거의 유색인인 것 같아요) Untitled(I Feel Most Colored……)」, 1990년 패널에 유채, 203.2×76.2cm

중견 작가 마이크 켈리의 전시가 당시 널리 퍼져 있던 퇴행과 애브젝션의 상태에 대한 관심을 집중 조명하고, 로버트 고버와 키키 스미스를 비롯한 미술가들은 조각난 신체 형상들을 이용해 섹슈얼리티와 필멸성의 문제를 제기한다.

▲ 루이즈 부르주아와 에바 헤세는 60~70년대에도 잘 알려져 있었지만, 80~90년대 들어 충동과 환상에 의해 심리학적 양상을 띠기 시작한 신체와 공간에 대한 탐구가 다시 공감을 얻게 되면서 실질적인 영향력을 발휘하기 시작했다. 부르주아와 헤세는 키키 스미스(Kiki Smith, 1954~), 로나 폰딕(Rona Pondick, 1952~), 야나 스테르박(Jana Sterbak, 1955~) 같이 70년대 후반부터 페미니즘 미술에서 부분적으로 금기시됐던 여성 이미지로 다시 돌아가길 원했던 페미니스트 미술가들에 ● 게 영향을 주었다. 하지만 이들은 굳이 70년대 초반 페미니즘 미술이 사용한 '긍정적인' 방식으로 돌아가고 싶어 하지 않았다. 로버트 고 ■ 버 같은 게이 미술가들 역시 이런 흐름에 동참했다. 이들은 에이즈 위기에 대응하기 위해 이성애적 욕망의 대상인 초현실주의적 물신들을 동성애적인 애도와 멜랑콜리를 암시하는 수수께끼 같은 대상으로 변형시켰다. 또한 이들은 루이즈 부르주아처럼 "외상을 재경험하는" 미술 모델을 발전시켰다. 미술은 때때로 외상적 사건을 실연(acting-out)하는 징후로 이해되어 작품은 기억이나 환상이 그대로 시도되는 장소가 되거나, 때때로 외상적 사건의 상징적인 극복(working-through)으로 이해되어 작품은 '치료'나 '엑소시즘'이 시도되는 장소가 되었다.(부르주아)

대상화된 환상들

비평가 미뇽 닉슨(Mignon Nixon)이 주장한 것처럼 몇몇 미술가들은 아이의 환상을 대상화하려는 듯 보인다. 로나 폰딕은 설치 작업에서 구강가학증적 충동이 드러나는 유사유아적 무대를 연출했다. 혐오스러운 치아를 가진 더러운 입들을 늘어놓은 「입」[1]이나 여러 개의 유두가 달린 유방 모양의 더미들을 쌓은 광경 「우유 우유(Milk Milk)」(1993) 같은 예들이 있다. 어떤 미술가들은 이런 환상에서 예상되는 상상의 효과들, 특히 어머니와 아이에게 미치는 효과에 초점을 맞췄다. 키키 스미스는 부르주아처럼 이 두 주체 모두를 연상시키지만 방식은 더 즉물적이다. 스미스는 밀랍, 석고, 도자기, 청동 같은 다양한 재료를 이용해서 심장, 자궁, 골반, 갈비뼈 같은 신체 기관이나 뼈의 주물을 떴다. 「장(Intestine)」(1992)에서는 실제 장과 똑같은 길이의 청동 줄을 바닥에 생기 없이 길게 늘어놓았다. 스미스는 "재료들도 그 속에 생명이나 죽음을 지니고 있는 섹시한 것들이다."라고 언급했는데 이

1 • 로나 폰딕, 「입 Mouth」(부분), 1993년 고무, 플라스틱, 아마 섬유, 600개의 부분들, 가변 크기

작품에서는 온통 죽음이 연상된다. 그녀의 작업에서 환기되는 원초적 충동이 있다면 죽음에 대한 충동일 것이다. 스미스의 상상 속에서 신체 내부에 있는 것들은 부르주아처럼 공격성을 통해 활력을 얻기보다는 배출돼 버린다. 즉 남겨진 것들은 내장, 앙상한 뼈, 벗겨진 가죽들이 딱딱하게 굳은 찌꺼기뿐이다.

「장」에서 암시적으로 드러나는 것처럼 스미스는 이 '신체 내부에 있는 것들'의 상실을 통해 자아의 상실을 말하고 있다. 그러나 대개의 경우 이 상실에 대한 불안은 어머니의 신체에 집중되는 듯 보인다. 「이야기(Tale)」(1992)에 등장하는 한 벌거벗은 여인은 손과 무릎을 땅에 댄 채 자기 몸에서 나온 내장을 꼬리처럼 길게 늘어뜨리며 끌고

2 · 키키 스미스, 「피 웅덩이 Blood Pool」, 1992년
채색된 청동, 두 개의 에디션 중 두 번째, 35.6×99.1×55.9cm

있다. 어머니의 신체를 떠오르게 하는 이 인물상은 정신분석학자 멜라니 클라인(Melanie Klein)에 따르면, 어머니의 신체가 훼손됐지만 다시 회복됐다고 상상하는 아이의 양가감정을 표현한 것이다. 석고 작업인 「구유(Trough)」(1990)에서 어머니의 신체는 반으로 잘려 있어서, 속이 빈 채 오랫동안 사용되지 않은 용기를 연상시키는 반면, 청동 작업인 「자궁(Womb)」(1986)에서는 어떤 손상도 입지 않은 채로 등장한다. 한편 어머니에 대한 이런 양가적 상상은 아이의 재현에서도 반복된다. 밀랍으로 처리된 흰 색조의 한 제목 없는 인물상(1992)에서 소녀는 몸을 웅크린 채 복종하는 듯 머리를 숙인다. 그리고 애원하듯 손바닥을 위로 향한 채 팔을 죽 펴고 있다. 스미스는 아이 역시 어머니만큼이나 학대받는 대상으로 제시한다. 소름을 돋게 하는 작품 「피 웅덩이」[2]에서 점성을 띤 붉은색으로 채색된 흉한 모습의 여자 아이는 태아처럼 몸을 웅크리고 있으며 두 줄의 척추 뼈가 이빨처럼 돌출돼 있다. 마치 폰딕의 「입」에서 연상되는 구강가학증이 다시 살아나, 이제는 아이를 공격하는 듯 보인다. 대부분의 부르주아 작품이 그렇듯 스미스의 작품도 가부장제를 공격한다. 그러나 부르주아가 남성의 파멸을 암시한다면 스미스는 주로 폭행당하거나 애도의 대상이 된 여성에게 관심을 갖는다.

로버트 고버의 작품에서는 애도가 다른 방식으로 나타난다. 그 또한 밀랍이나 다른 재료로 남성의 다리와 엉덩이 같은 신체의 일부를 주물로 뜨고, 이를 바닥이나 기이하게 장식된 빈 공간에 홀로 놓아둔다. 대부분 남성의 것인 이런 신체의 일부는 종종 벽에 의해 잘려져 있거나 장화, 바지, 혹은 내의가 입혀져 있는데, 이로 인해 더욱 눈에 띈다. 더욱 기이한 것은 때때로 이들의 몸에 음표 문신이 돼 있거나, 양초나 배수관이 꽂혀 있다는 점이다.[3] 부르주아와 스미스, 그리고 폰딕처럼 고버 역시 신체의 일부를 제시하여 미학적 경험, 성적 욕망, 죽음 사이의 뒤얽힌 관계를 묻는다. 그의 미술은 "내 조각들은 대

부분 현재의 경험을 통해 걸러지고, 재결합되고, 다시 만들어진 기억이다."라는 말에서 알 수 있듯이 기억과 외상에 관련돼 있다. 그가 제시한 장면들은 실제 사건보다는 수수께끼 같은 환상들을 연상시키고, 이런 점에서 고버는 스미스보다 더 현실적이며 덜 즉물적이다. 실제로 그는 자신의 설치물을 "현대인에 대한 자연사 디오라마(natural lisforg)"라고 불렀고 그런 전시 방식이 지닌 하이퍼리얼하고 거의 환각적인 차원을 지니고 있다. 그것들은 우리를 모호한 시공간, 즉 꿈속에서처럼 우리가 장면 내부와 외부 모두에 있는 것 같은 경험을 통해
▲ 걸러진 기억의 시간 속에 위치시킨다. 이런 방식으로 우리는 잊힌 사건들을 갑작스럽게 엿보는 관음증자가 되어, 그 결과 과거이기도 하면서 현재이고, 상상된 것이면서도 실재인 두려운 낯섦(언캐니)의 경험을 하게 된다.

그러나 부르주아, 스미스, 폰딕과 달리 고버가 연출한 것은 유아의 충동보다는 어른의 욕망이다. 부분-대상으로 제시된 여성의 가슴 부조(1990)를 통해 그는 "무엇이 성적 대상인지, 그리고 그것은 누구를 위한 것인지"를 묻고, 기이한 양성체 토르소(1990)를 통해 "성적 주체는 누구인지, 그리고 우리가 어느 쪽인지를 어떻게 아는지" 묻는 듯하다. 고버는 욕망의 기원을 문제 삼을 때조차 상실의 본질 또한 고민한다. 실제로 그는 이성애 편향적인 초현실주의의 욕망 미학을 재
● 가공하여, 게이와 관련된 멜랑콜리와 애도의 미술, 즉 에이즈 시대의 상실과 생존의 미술로 만들어 버린다. 1991년에 고버는 다음과 같이 언급했다. "뉴욕에서는 죽음이 잠시 동안 삶을 압도해 버렸다."

애브젝트의 상태들

미술 분야에서 이렇게 상처받은 영혼과 훼손된 신체의 형상이 많이 등장했던 90년대 초반은 계속되는 에이즈 위기와 복지국가로의 파산, 그리고 만연한 질병과 가난에 대한 분노와 절망이 극심했던 시기였다. 이 암울한 기간 동안 많은 미술가들은 항의와 저항의 표시로서 퇴행을 연출했다. 이는 주로 퍼포먼스, 비디오, 설치 작업을 통해서 진행됐다. 폴 매카시(Paul McCarthy, 1945~)와 마이크 켈리(Mike Kelley, 1954~2012)의 작업은 특히 공격적이었다. LA에 기반을 둔 이들은 그곳의 퍼포먼스 예술과 긴밀한 관계를 유지하고 있었다. 특히 브루스 나
■ 우먼의 실패의 파토스나 크리스 버든의 위반의 병리학을 결합해 더욱 극단적이고 새로운 지점으로 나아갔다.
◆ 폴 매카시는 60년대 중반 이브 클랭의 선례를 알지 못한 상태에서 캔버스를 불에 태워 숯으로 만든 다음 그 잔해들을 "흑색 회화"라 칭했다. 70년대 초반에는 자신의 신체를 붓으로 삼고 케첩 같은 식료품은 물감으로 삼아 더 노골적인 반예술적 퍼포먼스를 선보였다. 이 퍼포먼스들은 미술가를 유아나 광인, 혹은 둘 다로 그려 낸 일종의 초상화였다. 이후 퍼포먼스에서 매카시는 때로는 정신착란적인 팝 문화의 도상들을 이용한 그로테스크한 가면과 기괴한 의상들의 도움을 받아 남성적 권위의 형상들을 공격했다. 이들은 대부분 영화나 비디오 기록으로 남아 있다. 그중 어떤 캐릭터들은 원래의 도상과는 완전히 다른 역할이나 기능을 수행했다. 「나의 의사(My Doctor)」(1978)에서

▲ 1966b　　● 1924, 1931a, 1987　　■ 1974　　◆ 1960a, 1967c

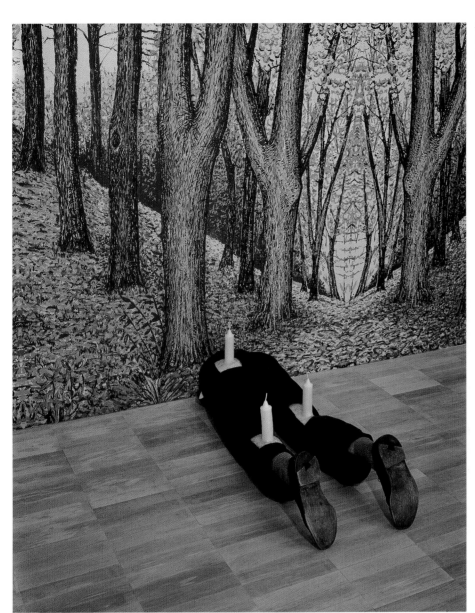

3 • 로버트 고버, 「무제 Untitled」, 1991년
나무, 밀랍, 가죽, 직물, 38.7×42×114.3cm
(종이에 실크스크린으로 연출한 「숲 Forest」과 함께 전시)

머리로 인형을 낳는 남성 주인공은 언뜻 제우스를 연상시키지만, 그 것은 공포 영화에나 나올 법한 피범벅이 된 제우스였다. 다른 캐릭터 들(아버지와 할아버지, 선장, 잡지 《매드》의 앨프리드 E. 뉴먼) 역시 스테레오타입 을 넘어 그로테스크한 인물로 묘사됐다. 매카시에게 가장 심하게 조 롱받았던 대상은 미술가로서, 특히 표현주의 미술가들을 퇴행의 괴물 로 제시했다.

80년대와 90년대에 매카시는 거리나 고물상에서 동물 봉제인형, 가짜 인체의 일부 등, 퍼포먼스를 위한 소품들을 구해 설치 작업을 했다. 또한 젊은이와 노인, 인간과 동물, 사람과 사물같이 서로 다른 형상을 이어 붙인 새로운 형태를 만들어, 모든 차이의 구분에 도전하 는 기괴한 행동을 연출하기도 했다.[4] 매카시는 이 소품들을 "아이가 장난감을 이용해 세계를 조작하고 환상을 창조하듯" 사용한다고 설 명했다. 그러나 우스운 광경이 연출될 때조차 이 환상들은 대개 외설 적이며, 이전의 어떤 미국식 고딕 미술이나 소설보다도 음울하다. 왜

냐하면 매카시는 자연과 문화라는 두 세계의 질서를 무질서하게 만 들고 모든 정체성의 구조(특히 가족)를 해체시켜 보여 주기 때문이다.

매카시와 함께 다양한 퍼포먼스와 비디오 작업을 진행했던 마이크 켈리는 여러 면에서 그와 유사하다.(그들의 작품 「하이디(Heidi)」(1992)는 스위 스의 한 신파조 가족 영화를 미국식 공포 영화로 만든 것이다.) 켈리 또한 캐릭터와 인물의 역할을 바꿔 버린다. 그러나 켈리는 매카시보다 사회적 지시 와 문화적 목표가 훨씬 구체적이다. 그는 종종 유년기에 접했던 가톨 릭 문화나 청소년기의 로큰롤, 하위문화의 모습을 작업에 사용한다. 그리고 그의 오랜 친구인 존 밀러(John Miller, 1954~)와 짐 쇼(Jim Shaw, 1952~)처럼 사회적 억압과 예술적 승화, 계급적 위계와 문화적 가치들 간의 관계를 살피는 일에 관심을 보인다.(그는 아마추어 화가들의 전시를 조 직하는 등 하찮게 여겨지는 작품들을 주요 갤러리에 전시하기도 했다.) 매카시가 유 아적 퇴행을 드러내는 퍼포먼스를 통해 상징 질서를 공격한다면, 켈 리는 사춘기 소년들의 반항적인 호기심을 좇는 설치 작업을 통해 이

4 • 폴 매카시, 「토마토 머리 Tomato Heads」, 1994년 62개의 물건들, 유리섬유, 우레탄, 고무, 금속 덮개, 213.3×139.7×111.7cm

미 이런 질서에 금이 가고 있음을 드러낸다. 또한 켈리는 그가 "기능 장애 어른"이라 부른 페르소나를 이용해 사회화 실패(혹은 거부)를 극화한다는 점에서 그로테스크한 것보다는 애브젝트한 것에 더 관심을 보인다. 실제로 그는 낡고 해진 봉제인형과 구세군에서 쓰던 더러운 융단, 교환은커녕 사용할 수도 없게 된 물건들을 주로 사용한다. 켈리는 이런 물건들을 병치하고 조합하여 더욱 한심하게 드러낸다.

애브젝트는 90년대 초반 미술과 비평에서 상당히 유행하던 개념이다. 정신분석학 이론가 쥘리아 크리스테바의 정의에 따르면 애브젝트는 심리적 의미로 충만한 물체로 대개는 상상된 것이다. 이것은 주체(혹은 사람)와 객체(혹은 사물) 사이 어딘가에 존재한다. 또한 이것은 낯선 동시에 친숙하며 내부와 외부라는 경계와 구분법이 얼마나 취약한지 폭로한다. 따라서 애브젝션은 주체성이 교란되는 상황, 즉 "의미가 무너지는"(크리스테바) 상황이다. 여기에 매혹됐던 켈리, 매카시, 밀러 같은 미술가들은 사회의 폐기물과 신체의 잔여물을 통해(이 둘은 때때로 동일시된다.) 이를 형상화했다. 실제로 90년대 초반 대부분의 미술에는 풀 죽은 것과 거부된 것, 혼란과 산란, 오물과 똥(혹은 똥 같은 것)이 편재해

있는 듯 보인다. 물론 이것들은 사회 체제에 저항하는 상태이자 물체들이다. 『문명과 그 불만』(1930)에서 프로이트는 문명화는 엎드린 신체, 항문, 후각 등을 억압하는 대신 직립한 신체, 성기, 시각 등에 특권을 주는 데서 이루어졌다고 주장한다. 이런 점에서 애브젝트 미술은 특히 항문과 배설물을 과시함으로써 문명으로 가는 이 첫걸음을 전도시키고 억압과 승화를 무화시키려는 듯하다. 이와 같은 반항은 20세기 미술 저변에 잠재해 있는 강한 흐름이었으며, 뒤샹의 커피 분쇄기부터 피에로 만초니의 대변 깡통, 뒤이어 켈리, 매카시, 밀러의 지저분한 작업으로 이어진다. 이들에게서 반항은 대부분 자기 의식적이고 심지어 자기 풍자적이다. 거대한 쿠키 단지 이미지를 문장(紋章)으로 꾸민 켈리가 만든 현수막에는 "불복종에 관해 이야기해 보자."라고 쓰여 있으며 또 다른 것에는 "바지에 똥 싼 놈이 그걸 자랑하기"라고 쓰여 있다.

이런 반항은 한심하지만 한편으로는 비트는 것일 수도 있다. 이는 성적 차이의 법칙을 비틀어 버리고 그와 같은 차이가 모호해지는 항문 세계로의 퇴행을 연출한다. 이곳이 켈리, 매카시, 밀러 같은 미

▲ 1959a

5 · 마이크 켈리, 「대화 #1("이론, 쓰레기, 동물 봉제인형, 예수 그리스도"에서 발췌) Dialogue #1(An Excerpt from "Theory, Garbage, Stuffed Animals, Christ")」, 1991년
담요, 동물 봉제인형, 카세트 플레이어, 30×118×108cm

술가들이 위반의 유희를 위해 만든 허구적 공간이다. 「딕/제인(Dick/Jane)」(1991)에서 밀러는 금발에 푸른 눈을 한 인형을 갈색으로 물들이고 똥처럼 보이는 더미 속에 목까지 묻어 버렸다. 옛날 초급 교과서에 나오던 친숙한 캐릭터 '딕'과 '제인'은 여러 세대에 걸쳐 북미 아이들에게 읽기와 함께 성적 차이를 구분하는 법을 가르치는 역할을 해 왔다. 그러나 밀러의 작업에서 제인은 남근 합성물로 바뀐 채 배설물 더미에 묻혀 있다. 여기서 남성과 여성의 차이는 지워지는 동시에 강조된다. 백인과 흑인의 차이 또한 마찬가지다. 이런 방식으로 밀러는 관습적인 차이의 항들, 즉 성적이고 인종적인 것들, 상징적이고 사회적인 것들을 시험에 들게 하는 항문 세계를 창조한다.

켈리도 주로 항문적 세계에 자신의 피조물을 위치시켰다. 「이론, 쓰레기, 동물 봉제인형, 예수 그리스도」[5]에서 토끼는 곰 인형에게 "우리는 모든 것을 연결해서 하나로 만들 거야. 그러면 거기에는 아무런 차이도 없게 되지."라고 말한다. 매카시나 밀러와 같이 켈리 또한 프로이트가 항문기에 대해 쓴 것처럼 "**배설물**(돈, 선물)과 **아기**와 **페니스**가 개념상 서로 구분되지 않는" 상징들이 뒤섞인 공간을 탐구한다. 다른 이들처럼 물질적인 무차별성을 찬양하기보다는 상징적인

차이들을 교란시키기 위해서이다. '넝마(rag)'를 뜻하는 독일어 룸펜(Lumpen)은 룸펜프롤레타리아(Lumpenproletariat)를 연상시키는데, 이 단어는 켈리의 어휘 사전을 구성하는 결정적 용어로서 애브젝트와 비슷한 말이다. 실제로 그의 미술은 룸펜의 형식들(보기 흉하게 한 덩어리로 꿰매진 때 묻은 장난감 봉제인형, 구역질 나는 형태로 놓인 더러운 넝마 조각), 룸펜 페르소나들(오물과 쓰레기의 그림들), 룸펜의 인물들(뒷마당이나 지하실에 틀어박혀 카탈로그에서 주문한 괴상한 장치들을 조립하는, 기능 장애를 가진 남성들)의 미술이다. 즉 문화적 승화나 사회적 구제는 물론, 형식적인 형태화마저 거부하는 저급한 것들의 미술이다.　HF

더 읽을거리

Russell Ferguson (ed.), *Robert Gober* (Los Angeles: Museum of Contemporary Art, 1997)
John Miller, *The Price Club* (Geneva/Dijon: JRP Editions, 2000)
Mignon Nixon, "Bad Enough Mother," *October*, no. 71, Winter 1995
Helaine Posner (ed.), *Corporal Politics* (Cambridge, Mass.: MIT List Visual Arts Center, 1992)
Ralph Rugoff et al., *Paul McCarthy* (London: Phaidon Press, 1996)
Linda Shearer (ed.), *Kiki Smith* (Columbus: Wexner Center for the Arts, 1992)
Elisabeth Sussman et al., *Mike Kelley: Catholic Tastes* (New York: Whitney Museum of American Art, 1993)

「망명 중인 펠릭스」를 완성한 윌리엄 켄트리지는 레이먼드 페티본 등의 미술가들과 함께 드로잉의 새로운 중요성을 입증한다.

르네상스의 예술적 자의식은 회화 예술을 두 개로 양분했고, 그 두 경향을 가장 활발하게 꽃피운 작업장들이 모여 있던 두 도시에 의해 대표됐다. 그 두 도시는 바로 로마와 베네치아였다. 로마는 드로잉(디세뇨)의 중심지였고 베네치아는 색(콜로레)의 본거지였다. 디세뇨의 위대한 전형을 제시한 라파엘로와 미켈란젤로는 미술에서 윤곽선과 구성이 지닌 힘을 입증했으며, 벨리니, 조르조네, 티치아노, 틴토레토, 베로네세 등 색채를 이끈 베네치아 화가들은 위대한 제단화와 다면화를 통해 회화가 어떻게 석고와 돌의 견고한 표피를 녹여내 실내 공간을 비물체적인 광채로 채울 수 있는지 보여 주었다.

프랑스의 미술 아카데미는 이런 르네상스의 회화 구분을 그 유명한 로마 상(Prix de Rome)을 통해 제도화했다. 이 상을 받은 미술가는 국가의 지원을 받아 로마의 메디치 궁 작업장에서 작업할 수 있었는데 이를 위해서는 '아카데미' 인물 드로잉에 통달하거나 복잡한 역사화의 남성 누드와 군상의 구성을 연구해야 했다. 자크-루이 다비드(Jacques-Louis David, 1748~1825)가 18세기 말에 이 상을 수상했으며, 곧이어 앵그르(J.-A.-D. Ingres, 1780~1867)가 뒤를 따랐다. 디세뇨의 특권적 지위는 중동의 사원과 하렘, 환각제 등으로부터 영감을 받은 위대한 색채주의자이자 열렬한 '동방주의자'인 외젠 들라크루아(Eugène Delacroix, 1798~1863)가 등장하기 전까지 계속됐다. 1870년대에 등장해 인상주의자라는 이름으로 알려진 풍경화가들은 들라크루아의 성공에 용기를 얻었다. 그들은 외광 풍경화를 통해 색채 효과를 탐구했으며 황금빛 태양이 만든 그림자의 실제 색이 보랏빛에 가깝다는 것을 발견했다. 짧게 끊어진 붓질로, 형상의 희미한 흔적 위에 보색을 덧칠하는 방법으로 이들 화가들은 드로잉을 용해시켜 반짝이는 빛의 색채로 변화시켰다. 인상주의의 지도자 격인 클로드 모네와 오귀스트 르누아르는 1880년대에 색채에 대한 관심 때문에 선과 형태가 모두 사라지는 것은 아닐까 걱정했다. 조르주 쇠라와 폴 시냐크의 작품을 통해 등장한 신인상주의는 드로잉의 권리가 다시 부활했음을 알렸다. ▲ 색채와 드로잉의 분리는 그 후로도 계속돼 입체주의가 명암법(키아로스쿠로)으로 아방가르드를 지배하기 시작한 20세기까지 이어진 듯하며, 오직 마티스만이 색채에 대한 진지한 도전을 계속해 나갔다. 그 ● 러나 이브-알랭 부아가 지적했듯이 마티스 자신은 "디자인에 의한 색" 또는 "드로잉에 의한 색"이라고 말함으로써 수세기 동안 회화 예술의 논리를 형성했던 구분을 무너뜨렸다. 몬드리안은 뉴욕에서 발견 ▲ 한 현란한 마스킹 테이프를 「뉴욕(New York)」, 「승리 부기-우기(Victory Boogie-Woogie)」 등의 후기 작품을 그리는 색선으로 사용하면서 마티스처럼 선과 색의 차이를 내파시켰다. 그는 현실의 시각 경험에서 발생하는 대립들, 말하자면 색과 윤곽선, 형상과 배경, 빛과 그림자 등의 대립을 종합하는 추상 형식을 발견했다.

이중 가장 스펙터클한 종합은 잭슨 폴록이 1950년과 1951년에 만 ● 들어 낸 '드립 페인팅'일 것이다. 이 그림에는 커다란 캔버스에 흘리고 뿌려서 얽히고설킨 물감만이 가득하다. 화려한 색의 선들은 서로 얽혀 있어 어떤 개별적 형태의 경계도 없으며, 따라서 어떤 윤곽선도 형성될 수 없다. 비평가 마이클 프리드의 말처럼 그것은 "어떤 의미에서 보는 행위 외에는 아무것도" 한정하거나 결정짓지 않았다. 다시금 선이 그 자체의 추상성을 포기하지 않은 채 빛과 색의 경험을 발생시키는 회화의 주된 원천으로 등장한 것이다.

재현의 궁극적 원천인 선이 추상에 봉사하는 이런 역설적인 흐름은 20세기에 전개된 드로잉에 나타난 중요한 두 가지 측면을 반영한다. 벤자민 부클로가 주장한 것처럼 드로잉의 본질은 모체 형식(form of matrix)이거나 자소 형식(form of grapheme)이다. 모체 형식은 공간적 환경을 평면적이고 추상적으로 재현한 것이다. 입체주의자의 그리드가 르네상스 원근법의 기하학적 그리드를 단순화해, 직조된 캔버스라는 하부구조에 대한 묘사로 일반화시킨 것이 바로 그런 경우다. 자소 ■ 형식은 표현적인 흔적이다. 몇몇 추상표현주의 미술가들이 신체의 흔적을 활용하거나 사이 톰블리가 낙서처럼 갈겨쓴 글씨를 이용해 신경 운동이나 성심리적 충동의 지표를 기록한 것이 그런 경우다. 부클로는 드로잉의 모체 모델이 대상의 추상적 형태를 보여 준다면 자소 모델은 주체를 추상적으로 변형시킨다고 봤다.

60년대에 솔 르윗은 폴록의 종합 행위를 반복하는 일종의 벽 드로잉 작업을 했다. 폴록의 회화와 유사하게 솔 르윗의 드로잉에서는 빛나는 선의 모체 안으로 식별 가능한 형태가 녹아들었고 거기에서 색과 빛에 대한 경험도 함께 발생했다. 그러나 「여섯 개의 벽 각각에 고르게 분포된 1인치 선 1만 개」[1]에서 볼 수 있듯이 정해진 지시문에 따라 조수들이 만든 르윗의 작업을 보면 상업적 렌더링과 컴퓨터 그래픽처럼 산업적이고 테크놀로지적인 형식의 드로잉이 손으로 하는

드로잉에 침투해 있다. 드로잉의 쇠퇴는 드로잉을 추상이 아니라 재현에 다시 사용하는 팝아트 작가 앤디 워홀과 로이 리히텐슈타인의 작업에서도 입증된다. 실제로 잡지 광고나 만화책에 드로잉을 사용하는 대중문화의 권력이 재현을 산업화함에 따라, 그래픽 표현은 개인적이고 표현적인 영역에서 상업적이고 공적인 영역으로 넘어갔다.

캘리포니아 미술가 레이먼드 페티본(Raymond Pettibon, 1957~)의 드로잉이 바로 대중과 개인이 교차하는 이 지점에 위치한다. 그는 60년대 말 서부 해안에 존재했던 대항문화의 폐허 위에서 전개된 만화책과 '팬진(fanzine)' 문화에 드로잉을 위치시킨다. 그의 미술은 프란시스코 고야와 오노레 도미에가 석판화 같은 복제 기술에서 적절하게 사용하곤 했던 단순화된 선을 기본으로 하고 있으며, 개인의 주체적 삶이 가장 비인간적이고 정형화된 캐리커처로 대체된 영역에 존재한다. 여기서 배트맨은 고담 시를 배경으로 한 '팬진' 시리즈에 등장하는 흔하디흔한 일반인이 된다. 페티본의 그래픽 표현에서 보이는 대중문화의 장악력은 프랑크푸르트학파가 '의식 산업'이라 명명한 것들의 세계에서 주체적 삶이 평면화된 모습을 보여 줄 뿐 아니라, 발전된 소비문

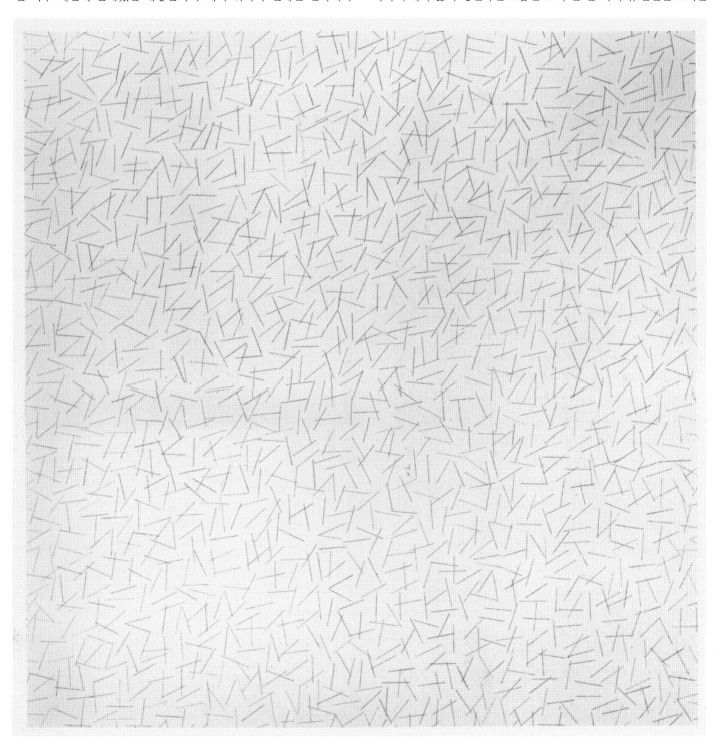

1 • 솔 르윗, 「벽 드로잉 #150, 여섯 개의 벽 각각에 고르게 분포된 1인치(2.5cm) 선 1만 개 Wall Drawing #150, Ten thousand one-inch(2.5cm) lines evenly spaced on each of six walls」(부분), 1972년 검은 연필, 가변 크기

▲ 1960c, 1964b

화에 존재하는 사회적 소통의 불투명성도 보여 준다. 그러나 동시에 페티본의 작업은 앙리 마티스 같은 위대한 데생 화가에서부터 로이 ▲리히텐슈타인 같은 상업적 스타일리스트에 이르기까지 그의 선배 모더니스트들에게 경의를 표하는 것이기도 한다. 페티본의 드로잉 「무제(나는 연필을 생각한다)」[2]는 "브람, 브라타타타타! 타카 타카"처럼 리히텐슈타인이 모방한 만화책의 의성어를 상기시킨다. 또한 이 작품에 등장하는 형상의 윤곽선은 미숙한 삽화가가 그린 것 같은 밋밋한 선으로 표현돼 있다. 기계로 그린 것 같은 이 인체의 일부는 아이러니하게도 '뚝'하고 부러진 연필에 의해 표현적인 제스처를 띠게 된다.

남아프리카공화국의 미술가 윌리엄 켄트리지(William Kentridge, 1955~)는 조금 다른 방식으로 드로잉에 접근한다. 그는 목탄 드로잉들을 세심하게 지우거나 수정해서 각각을 스톱모션 기법으로 촬영한 후, 연속으로 필름을 영사하여 '애니메이션' 형태로 완성된 드로잉을 보여 준다. 애니메이션 필름(만화영화)의 세계는 '팬진'의 세계와 동떨어진 것이 아니다. 따라서 켄트리지의 미술은 하위문화와 대중문화 사이 어딘가에 위치하며 페티본의 작업과도 인접해 있다. 켄트리지의 만화는 몇몇 캐릭터들의 삶의 '이야기'에 대한 연작 형식을 띤다. 여기에는 광산 소유주인 소호 엑스타인과 그의 부인, 그리고 그 부인과 내연 관계에 있는 미술가 펠릭스 티텔바움이 등장한다. 그러나 동시에 그의 작업 형식에 관한 것이기도 한 켄트리지의 '이야기'는 드로잉의 원천과 가능성에 주목한다. 애니메이션을 통해 드로잉을 기계적으로 변신시킴으로써 그는 드로잉의 원천들이 거침없는 테크놀로지의 위협을 받아 곧 구닥다리 취급을 받게 되리란 사실을 이야기한다. 그러나 바로 이 거침없는 테크놀로지 덕분에 켄트리지는 그만의 고유한 제작 과정을 묘사할 수 있었다. 이를테면 목탄을 지우는 동작을 흉내내어 묘사한 자동차 와이퍼가 그런 경우이다.

「망명 중인 펠릭스」에서 펠릭스 티텔바움은 파리의 한 호텔방에서 여행 가방에 든 드로잉들을 살펴본다. 그림에는 요하네스버그 주변의 들판에 버려진 흑인 항거자들의 학살당한 시체들이 그려져 있다. 이 드로잉의 작가는 흑인 여성 난디인데, 그녀는 시체와 시체가 놓여 있는 자리를 선으로 그려 지표로 삼은 것으로 보아 검시관으로 추정된다. 이것은 드로잉의 역사를 되짚어 대상에 대한 기계적인 흔적일 뿐 ●인 '탈숙련된' 시각적 표시로 회귀하는 것이다. 또한 상처에서 흐르는 ■피는 폴록의 선을 상기시키며 자소의 전통을 아이러니하게 표출한다. 난디는 검시관으로서 시각 도구인 경위의(經緯儀)를 이용해 절단된 인간의 살덩어리에 관한 의견을 객관적으로 기록하는데, 이 경위의는 면도하러 호텔방 거울 앞에 선 펠릭스[3]와 머나먼 아프리카에서 그를 뒤돌아보는 난디 사이를 잇는 다리가 된다. 드로잉을 하던 난디가 총격을 받아 살해당하는 장면을 펠릭스가 볼 수 있었던 것도 바로 이 경위의 덕분이다.[4] 이와 같이 켄트리지는 매체가 놓인 대중문화의 오락 영역 안에서도 주관성과 감정의 극단적 형식이 들어와 전개될 수도 있음을 확실히 보여 준다.

드로잉에 대한 켄트리지의 접근법은 모체도 자소도 아니다. 그것은 지워진 선의 흔적들이 페이지에 남겨져 목탄의 흐릿하고 뿌연 자

I THINK THE PENCIL WHICH WOULD AT FIRST BE IN YOUR HAND TO COPY A BROKEN LETTER — OR NOTE THE ORDER OF A SERIES OF COLUMNS — WOULD GRADUALLY COME TO MAKE ITS OWN UNPRETENDING LITTLE (OR BIG) MEMORANDA OF A CAPITAL HERE — AN ORNAMENT THERE — OR A GRACEFUL LINE OF ——

2 • 레이먼드 페티본, 「무제(나는 연필을 생각한다) No title(I think the pencil)」, 1995년
종이에 펜과 잉크, 61×34.3cm

국을 형성하는 지움의 형식이다. 선 위에 선을 덧씌우는 소위 '팰림프세스트' 기법은 인간의 가장 오래된 그리기 방식이기도 하다. 뤼퍼냑 같은 구석기 동굴에서는 그림 위에 층층이 덧그려진 동물화를 볼 수 있는데, 매머드 그림 위에 들소가 덧그려져 밑의 그림이 없어지는 식이다. 모체가 대상에 행하고 자소가 주체에 행했던 것을 팰림프세스트는 시간에 대해 행한다. 즉 팰림프세스트는 시간을 추상화한다. 우리에게 주어지는 것은 서사나 역사의 구성이 아니라 오히려 지우기와 덧그리기다.

기계화된 그래픽 형태가 나오면서 수작업을 구닥다리로 만들어 버린 탓에 주검들의 지표로서 그려진 윤곽선이 드로잉의 퇴락을 인정하는 방식이 됐다면, 켄트리지의 애니메이션 작업은 선진 테크놀로지 ▲의 압박을 받는 미술의 운명에 대한 하나의 성찰이다. 발터 벤야민에

▲ 1903, 1906, 1910, 1944b, 1960c　　　● 1968b　　　■ 1949a, 1960b　　　▲ 1935

3 • 윌리엄 켄트리지, 「망명 중인 펠릭스 Felix in Exile」(부분), 1994년
종이에 목탄, 120×160cm

4 • 윌리엄 켄트리지, 「망명 중인 펠릭스」(부분), 1994년
종이에 목탄, 45×54cm

따르면 다양한 예술 매체는 때때로 테크놀로지의 위협에 직면하면 그 매체 자체에 유토피아적 약속이 있었던 매체의 초기 역사를 떠올린다고 한다. 켄트리지의 경우는 초창기 영화 형식을 떠올리는 것이다. 그 시절엔 조이트로프나 페나키스토스코프의 회전하는 드럼에 붙여 놓은 작은 드로잉들이 집단적 경험을 가능하게 했으며 사적인 소비자를 집단적인 관람자로 변형시켰다. RK

더 읽을거리

Benjamin H. D. Buchloh, "Raymond Pettibon: Return to Disorder and Disfiguration," *October*, no. 92, Spring 2000

Carolyn Christov–Bakargiev, *William Kentridge* (Brussels: Palais des Beaux Arts, 1998)

Rosalind Krauss, "The Rock: William Kentridge's Drawings for Projection," *October*, no. 92, Spring 2000

Raymond Pettibon, *Plots Laid Thick* (Barcelona: Museu d'Art Contemporani, 2002)

Benjamin H. D. Buchloh, *Raymond Pettibon: Here's Your Irony Back* (Göttingen: Steidl, 2011)

1997

산투 모포켕이 「흑인 사진첩/나를 보시오: 1890~1950」을 제2회 요하네스버그 비엔날레에 전시한다.

1997년 산투 모포켕(Santu Mofokeng, 1960~)은 논쟁을 불러일으킨 제2회(이자 마지막 회) 요하네스버그 비엔날레에 「흑인 사진첩/나를 보시오: 1890~1950」[1]을 출품했다. 제목이 암시하듯 아카이브 형식의 「흑인 사진첩」은 과거 남아프리카공화국(이후 남아공) 흑인들의 스튜디오 초상 사진 컬렉션을 복제한 것이었고, 작가는 1988년부터 1998년까지 비트바테르스란트 대학교 아프리카학 연구소의 구술사 프로젝트에 참여할 당시 이 이미지들을 발견했다. 선진국 어디서나 볼 수 있는 상업 스튜디오 사진과 유사한 이 사진들은 일견 평범해 보인다. 유럽식 의상을 입고 포즈를 취한 피사체는 그러한 상황에 요구되는 전형적인 방식으로 카메라를 마주하고 있다. 모포켕은 왜 이 사진들에 주목하게 됐을까? 그 이유는 각 모델에 대한 아주 작은 정보라도 구체적으로 묘사하는 '캡션'과 더불어 삽입된 텍스트 패널 중 하나로부터 짐작 가능하다. 이 텍스트는 작가와 관객 모두를 곤혹스럽게 만들 질문을 제기한다. "이 이미지들은 정신적으로 식민화됐다는 사실의 증거물인가? 아니면 서구 세계에 만연한 '아프리카인들' 이미지에 이의를 제기하는가?" 달리 말하자면 서구식 복장을 한 이 초상 사진들은 그 아프리카인들로 하여금 유럽 백인 사회의 규범에 동화될 수밖에 없도록 강요하는 것은 아닐까? 그렇다면 남아공에서 가장 중요한 흑인 작가들 중 한 명인 모포켕이 왜 그런 이미지들을 복원해 제시하려 했을까?

흑백 투쟁 사진

정식 교육을 받지 않고 거리의 사진가로 이력을 시작한 모포켕은 암실 보조로 일하다가 1985년부터 프리랜서 사진가로 활동했다. 그는 1982년 오마르 바드샤(Omar Badsha, 1945~)와 폴 바인버그(Paul Weinberg, 1956~)를 위시한 아마추어 및 프로 사진가들에 의해 설립돼 큰 영향력을 미쳤던 아프라픽스(Afrafix)라는 단체의 일원이었다. 이들은 당시 거세게 일었던 반(反)아파르트헤이트 투쟁의 현장을 기록한 행동주의 이미지들을 남아공의 대안/독립 미디어에 제공했다. 이는 대내외적 정치적 상황을 고려할 때 유효한 전략이었다. 아프라픽스는 포토 에이전시로 기능하면서 1991년 해체되기까지 『남아프리카공화국: 저지선이 쳐진 심장(South Africa: The Cordoned Heart)』(1986)과 『바리케이드를 넘어: 남아프리카공화국의 민중 저항(Beyond the Barricades:

Popular Resistance in South Africa)』(1989) 같은 주요 서적들도 출판했다. 모포켕이 남아공에서 '투쟁 사진'이라 불린 것들을 찍으며 쌓은 포토저널리스트로서의 이력은 「흑인 사진첩」의 이론적 배경을 형성하는 데 도움이 됐다. 그의 저널리즘, 아카이브 리서치, 포토 에세이의 근간을 이룬 남아공 아파르트헤이트의 첨예한 쟁점들 중 하나는 바로 아프리카 흑인들과 어버니즘의 관계였다.

1948년 아프리카 국민당 집권 이후 아파르트헤이트('떨어져 있는 것(apart-hood)' 또는 '떨어져 있는 상태'를 의미하는 아프리칸스어)는 이후 '홈랜드(homelands)'로 개명한 반투스탄(bantustans) 구역에 아프리카 흑인들을 지리적으로 격리시키고, 흑인 거주 지역 '타운십(township)'으로 알려진 외곽 지역을 분리하기 위한 법률적 토대가 됐다. 이 지역들은 남아프리카공화국 전체 영토의 극히 일부였고, 거주자들에게 제공된 공공 서비스와 사회 기반시설은 열악했다. 아파르트헤이트 이데올로기는 이러한 거주지 정책을 통해 '원주민'으로 알려진 아프리카 흑인들을 위한 '격리됐지만 평등한' 공동체 및 유럽 혈통의 주민들을 위한 공동체 형성을 표방하고 있었지만, 실상 흑인들은 자신들의 땅을 빼앗기고 백인들에게 제공된 교육/사회 서비스로부터 배제됐다. 그 결과 흑인들은 19세기와 20세기 남아공 경제의 초석이었던 금과 다이아몬드 채굴 사업과 국내 백인 거주 지역의 허드렛일 같은 저임금 노동에 종사할 수밖에 없었다. 어쩔 수 없이 길고 고된 통근이 뒤따랐지만 남아공 흑인들의 이동은 굴욕적인 통행 시스템을 통해 엄격히 제한되고 철저히 통제됐다. 아파르트헤이트 정책의 결과 강압적이고 폭력적인 방식으로 일터에서 먼 지역에 거주하며 도시 산업 및 서비스 업종에 종사하는 흑인 노동자 집단이 양산됐다. 이러한 와중에 외국 관광객을 비롯한 백인 엘리트들에 의해 시각적으로 재현된 남아공 흑인들의 이미지는 아프리카 부족의 이상화된 인종학적 이미지였다. 당시 남아공에서 형성된 사진적 담론의 대표적 일례는 잘 알려진 더간-크로닌(Duggan-Cronin, 1874~1954)의 사진들이다. 1890년대 말 드 비어스 광산의 현장감독으로 남아공에 온 그는 1904년부터 부족 문화를 방대한 사진 기록으로 남기기 시작했고, 1928년부터 1954년까지 『남아공의 반투 부족들(The Bantu Tribes of South Africa)』이라는 제목으로 4권의 책을 출간했다.

식민 시대로부터 시작된 산업화와 인종차별은 이후 아파르트헤이

1 • 산투 모포켕, 「흑인 사진첩/나를 보시오: 1890~1950 The Black Photo Album/Look at Me: 1890~1950」(부분), 1997년
흑백 슬라이드 영사, 5번 에디션, 왼쪽 위에서부터 시계 방향으로 슬라이드 4/80, 8/80, 10/80, 51/80

트에 의해 강화되면서 현대 도시 흑인 노동자 집단을 양산했지만, 이 체제의 핵심을 이루는 가혹한 착취는 영원히 지속될 아프리카 부족의 일원으로 재현된 남아공 흑인 이미지에 가려졌다. 달리 말해 도시적 모더니티로부터의 시각적 전치는 지리적 전치를 반영할 뿐만 아니라 실제로는 조장했다. 이러한 이유에서 「흑인 사진첩」은 중요하다. 왜냐하면 그것은 더간-크로닌의 전통을 잇는 인종학적 이미지들로 감춰진 문화적(동시에 시각적인) 리얼리티를 복구했기 때문이다. 그러므로 유럽식 의상을 입은 아프리카 흑인들의 스튜디오 초상 사진들이 "정신적 식민화의 증거인가?"라는 모포켕의 질문에 대한 대답은 "아니다."임에 틀림없다. 아프리카인의 정체성과 모더니티는 상반된 것이 아니다. 이는 관광 사진에서 인종학적으로 원시화된 이미지들만 봐도 짐작할 수 있다. 실제로 모포켕은 남아공 흑인들의 도시 생활을 담은 이미지가 부재하다는 편견을 바로잡으며, 1950년대 이후 만들어진 남아공 사진 대다수의 특징을 흑인 모더니티의 시각 문화를 전달하는 주요 수단이었던 잡지 《드럼(Drum)》의 창간과 관련하여 규정했다. 1951년 케이프타운에서 "아프리카를 위한 아프리카의 잡지"라는 부제로 창간된 잡지 《아프리칸 드럼(The African Drum)》은 얼마 후 요하네스버그로 이전하면서 그 이름을 '드럼'으로 축약했다. 소유주는 남아공의 백인들이었으나 《드럼》은 주요 흑인 작가와 사진가들을 대거 고용했고 요하네스버그의 소피아타운 같은 지역에 거주하는 흑인들의 사회적·정치적 삶을 생동감 있게 다뤘다. 대런 뉴버리(Darren Newbury)의 저서 『반항하는 이미지들: 사진과 남아공 아파르트헤이트(Defiant

Images: Photography and Apartheid South Africa)』에서 요약한 것처럼, 남아공 부족들에 대한 백인들의 환상에 근거해 편집 기조를 세웠다가 수차례 실패를 거듭한 《아프리카 드럼》은 초기의 방침에서 선회해 음악, 대중문화, 밤 문화, 정치를 화두로 흑인들의 현대 도시에서의 삶을 직접 다루면서 사진과 사진 에세이의 흥미로운 결합을 제시했다. 여기서 《드럼》이 당시 투쟁 사진의 경향이었던 다큐멘터리를 위한 인큐베이터가 됐다는 점은 더욱 의미가 있을 것이다. 이러한 초창기 시도에서 분수령이 된 작품은 피터 마구바네(Peter Magubane, 1932~)의 장례식 사진들이었다.[2] 통행법에 반대한 평화시위대를 향한 경찰의 발포로 이백 여 명의 사상자를 낸 1960년 3월 21일의 샤프빌 대학살 이후에 열린 장례식을 찍은 그의 사진들 중 지금까지도 잘 알려진 것은 멀리 일렬로 늘어선 관들과 그 주변에서 침통한 표정으로 애도하는 수많은 군중을 담은 사진이다. 그의 사진과 더불어 소웨토 평화시위 도중 경찰의 총에 맞고 실려 가는 12세 소년 헥터 피터슨의 죽기 직전 모습을 담은 샘 은지마(Sam Nzima)의 상징적이고도 비통한 사진 역시 아파르트헤이트에 전쟁을 선포하는 전 세계적 움직임에 불을 지폈다. 이러한 사진들은 투쟁의 아이콘이 됐고 그 감정적 조류는 마구바네의 샤프빌 장례식 이미지처럼 지극히 비극적인 것부터 뱅뱅 클럽(Bang Bang Club)의 작품에서처럼 과격한 대응에 이르기까지 광범위했다. 사진가 케빈 카터(Kevin Carter, 1960~1994), 그렉 마리노비치(Greg Marinovich, 1962~), 켄 오스터브룩(Ken Oosterbrook, 1963~1994), 후앙 실바(João Silva, 1966~)가 주축이 된 뱅뱅 클럽은 아파르트헤이트의 경악

2 • 피터 마구바네, 1960년 3월 21일 샤프빌 대학살 이후에 열린 장례식

3 • 데이비드 골드블라트, 「지하에서 회수한 삽 더미, 중앙 고철 처리장, 란트폰테인」, 1966년(왼쪽), 「기름칠공, 노스 와인더 2구역, 란트폰테인」, 1965년(오른쪽 위), 「갱외 작업하는 광부 무리, 루스텐버그 백금 광산」, 1971년(오른쪽 아래), 모두 『광산에서』(1973)에 수록

할 만한 폭력성을 전달하기 위해 적나라한 이미지들이 갖는 위력과 공공연한 충격의 효과들을 활용했다.

일상적인 것의 복원

1960년부터 아파르트헤이트가 종식된 1994년에 이르기까지 그 종식에 보탬이 됐던 다큐멘터리 전통과는 별도로, 아파르트헤이트 당시의 삶을 지나치게 단순화하거나 일방적으로 설명하려는 시도에 대한 대안을 찾으려 했던 남아공의 사진가와 작가 또는 다른 매체를 다루는 예술가들의 무수한 시도 또한 의미가 있다. 소설가이자 문학 이론가 니야불로 S. 은데벨레(Njabulo S. Ndebele)는 남아공에서의 이러한 움직임을 일상생활의 스펙터클화라는 자신의 용어로 특징지었다. 그의 1984년의 강연은 이후 지대한 영향을 미치며 1991년 책으로도 출판됐는데 그는 여기서 다음과 같이 단언했다. "남아공에서의 모든 것들은 상상을 초월할 정도로 스펙터클했다. 수년을 거듭하며 진화한 가공할 만한 전쟁 기계, 무차별적인 불법 통행 검문, 대중을 향한 발포 및 학살, 채굴 산업이 궁극적 상징이 되었던 민중 경제 착취…… 이러한 측면에서 남아공의 압제에서 가장 두드러진 특징은 그 뻔뻔스럽고도 과시적인 드러냄에 있다고도 할 수 있을 것이다." 이렇게 아파르트헤이트와 매한가지로 모든 것을 흑백논리로 파악하는 스펙터클한 관점에 대항해 은데벨레가 제안한 것은 그가 자신의 강연 제목으로 칭했던 "일상적인 것의 복원" 또는 일상에 다시 주목하기였다.

남아공 다큐멘터리 사진의 대부로 불리는 데이비드 골드블라트(David Goldblatt, 1930~)는 다양한 방식으로 "일상적인 것을 복원하는" 프로젝트를 진행했다. 백인 사업가의 아들로 태어나 탄광 지역 란트폰테인에서 성장한 그는 1963년부터 상업 사진가로 경력을 쌓으며 남아공 흑인들의 삶을 기록한 영향력 있는 사진 에세이 여러 권을 제작했다. 그는 첫 번째 책 『광산에서(On the Mines)』(1973)에서 반아파르트헤이트 행동주의자이자 노벨상 수상 작가 나딘 고디머의 글을 인용하면서 특수한 종류의 '일상적인' 경험을 재현했는데, 아파르트헤이트 체제하에 '인종들'간의 고착화된 장벽을 넘나드는 일상적인 만남을 다루었다. 고디머가 흑인 및 백인 광산 노동자들에 대해 설득력 있게 서술했듯이, "색깔 장벽(colour bar, 흑인 차별)이 그들을 지속적으로 갈라놓았다. 땅 밑 작업장에는 백인이든 흑인이든 서로의 생사를 걸고 의존할 수밖에 없는 상황이 발생하며, 그것은 안전 수칙이라는 이름으로 성문화되어 있다. 그리고 그러한 수칙은 생존을 위해 인간 대 인간 간에 요구되는 궁극적인 믿음에 대한 인식을 전제로 한다." 실제로 골드블라트의 사진들은 광산업에 종사한 백인 노동자와 흑인 노동자의 근접성을 포착했음에도 불구하고 그들을 갈라놓는 심대하고 폭력적인 사회적 간극은 여전히 지속됐다.

골드블라트의 풍부한 톤의 흑백사진에서는 기하학적인 양감과 균형감이 표현되기도 했다. 란트폰테인 고철 처리장에서 피라미드 모양으로 쌓인 다량의 삽(광부들이 광석 찌꺼기를 제거할 때 사용한) '더미'를 찍은 그의 1966년 사진이 바로 그렇다.[3] 집단이든 개인이든, 흑인이든 백

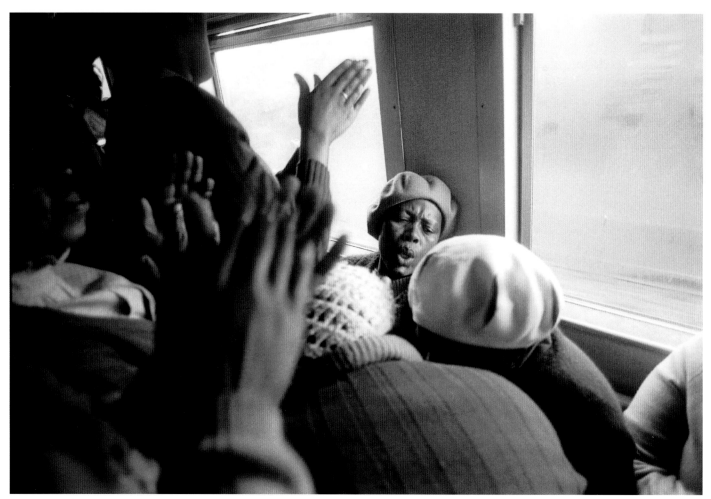

인이든 무관하게 함께 등장하는 골드블라트의 사진에는 이와 유사한 감정적 무게가 실린다. 이러한 인간적 근접성은 그가 『광산에서』에서 암시한 광산업의 경기와 경제적 효과의 사회경제학적 지도에 상응한다. 이 책은 고갈 또는 채산성의 문제로 버려졌을 광산 사진에서 시작해 요하네스버그의 도시 풍경 이미지로 이어지는데, 그중에는 제너럴 마이닝 앤 파이낸스 컴퍼니 본부 앞 정원의 분수를 찍은 사진이 있다. 분수에 있는 세 개의 청동상은 짙은 구릿빛이지만 유럽 혈통일 법한 두 개의 동상은 거의 쓰러질 듯 비스듬히 서 있어서 무척 불안해 보인다. 골드블라트는 『광산에서』의 중반에서 수직갱의 위험천만한 굴착 과정을 다루다가 마지막에는 일련의 개인 및 집단 초상화를 제시한다. 이렇게 이 책은 광산업의 복합적 세계를 아파르트헤이트에 의해 구조화된 사회 구성의 측면과 경제 체계의 측면에서 추적하는데, 1969년 버펠스폰테인에서 찍은 58명의 바소토인 수직갱 광부들을 위한 장례식 사진은 전자의 일례로 전경에 백인 애도자들과 수적으로 압도적인 흑인 군중을 함께 보여 준다. 후자인 경제 체계의 측면에서는 원자재 형태로 땅에서 나와 기업 본부의 분수처럼 도시를 풍요롭게 한 남아공의 자본을 다루고 있다.

이후 은데벨레가 1984년 강연을 통해 제안한 대로 골드블라트의

『광산에서』는 아파르트헤이트를 스펙터클화하는 데 저항하지만 오히려 그것은 일상적인 상호작용의 결을 재현하는 방식을 통해서였다. 흑인과 백인 간의 근접성과 협력이 친밀함이나 평등으로 이어지지 않도록 철저히 통제됐던 접촉의 지점들을 다룬 것이다. 이후 깊은 영향을 주었던 모포켕의 1986년 포토 에세이 『열차 교회』는 아파르트헤이트에 대한 일상적 반응의 또 다른 유형을 포착하지만, 골드블라트의 사진과 달리 그것은 흑인 공동체만의 고유한 것이었다.[4] 앞서 언급했듯이 도심으로부터 동떨어진 홈랜드나 타운십에 격리된 흑인들에게 일터로 통근하는 일상은 편도 3시간이 걸릴 만큼 고된 일이었다. 이렇게 열악한 상황에 대응해 생겨난 것 중 하나가 열차 교회였다. 모포켕이 2011년 도록에서 묘사한 대로, "이른 아침, 늦은 오후, 그리고 저녁, 통근자들은 일터를 오가는 열차 안에서 복음을 전한다. 열차를 타는 일은 더 이상 목적을 위한 수단이 아니라 그 자체로 목적이 된다. 다양한 타운십으로부터 온 사람들이 모여 열차의 벽면을 두드리며 즉흥적으로 연주하는 북과 종소리 반주에 맞춰 노래를 부른다." 모포켕의 열차 교회 사진은 골드블라트의 광산 사진과는 매우 다른 친밀감을 북돋운다. 사람들로 꽉 찬 열차에서 사진가는 영적으로 충만한 상태로 손뼉을 치고 있는 흑인들의 행동을 사진에 담는다.

골드블라트는 광산에서 대도시에 이르는 하나의 노선을 추적하는데, 원재료의 추출에서부터 축적된 자본이 어떻게 땅에서 도시로 옮겨가는지를 보여 준다. 반면 모포켕은 이와는 다른 연쇄 관계들을 다루는데, 통근처럼 단조롭고 지루한 일상생활의 형식들과 세속적 조건의 토대를 허무는 영가가 있는 '너머의 세계' 간의 연관을 보여 준다. 두 작가 모두 은데벨레가 일상적인 것의 복원이라고 부른 것을 찾는 과정에서 스펙터클하지는 않더라도 아파르트헤이트의 근원적인 측면을 드러낸다. 아파르트헤이트의 수단이 된 강압적인 흑백논리는 남아공의 흑인과 백인 모두의 정신에 끊임없이 그 가치를 새기는 일상적인 상호관계를 통해서 적용될 수도 있고 잠재적으로는 위반될 수도 있는 역설적 성격을 띤다.

골드블라트는 개인적인 사진 프로젝트 외에도 남아공 사진사에 중요한 공헌을 했다. 그가 1989년에 설립한 마켓 포토 워크숍(Market Photo Workshop)은 다인종 사진 학교로 남아공 흑인들이 직업 교육을 받을 수 있는 몇 안 되는 장소 중 하나였다.(모포켕이 사진과 관련된 정식 교육을 받지 않았다는 사실을 상기해 보자.) 오늘날까지도 운영되고 있는 이 워크숍의 목표는 "모든 인종의 사람들, 특히 아파르트헤이트로 인해 기술 습득의 기회를 박탈당한 사람들이 이미지를 읽는 법을 배우고 사진을 제작할 수 있게" 만드는 일이다. 이러한 교육에 대한 접근의 중요성은 아무리 강조해도 지나치지 않다. 아파르트헤이트가 종식될 무렵 성년을 맞이한 세대에게 가장 잘 알려진 남아공의 사진작가 즈벨르투 므데트와(Zwelethu Mthethwa, 1960~)의 말대로, '백인' 교육기관인 케이프타운 대학교에서 수학할 수 있는 유일한 방법은 "흑인 교육기관에서 제공되지 않는 수업을 듣는 것이었고 그 결과 사진을 선택할 수밖에 없었던 것이다." 마켓 포토 워크숍은 동시대 남아공 사진에 지대한 영향을 미쳤다. 남아공에서 아파르트헤이트가 종식되고 민주헌법이 채택된 1994년 이래로 왕성한 활동을 하고 있는 자넬레 무홀리(Zanele Muholi, 1972~)와 논시케렐로 벨레코(Nontsikelelo Veleko, 1977~) 또한 이 워크숍 출신이다.

포스트아파르트헤이트 시기에 활동한 므데트와와 그의 후배 작가들은 명백한 정치적 투쟁의 메시지를 담은 다큐멘터리 사진 경향에서 벗어나 복합적이고 때로는 위협을 받는 정체성 문제를 탐구하는 것으로 방향을 선회했다. 정체성은 남아공 미술은 물론 1990년대 전 세계적 미술 실천의 흐름을 특징짓는 단어다. 므데트와에게 이러한 전환의 강력한 수단이 된 것은 색채였다. 「실내」(1995~2005) 연작에서 그는 케이프타운의 외곽 지역 케이프 플랫츠의 임시 거주 지역 거주자들이 집에 있는 모습을 초상 사진으로 담아냈다. 실내 공간은 적은 비용으로 급조된 것이지만 시각적으로 개성있고 이색적이기도 했

5 • 즈벨르투 므데트와, 「실내 Interior」 연작 중 '무제', 2008년
디지털 C-프린트, 96.5×122.5cm

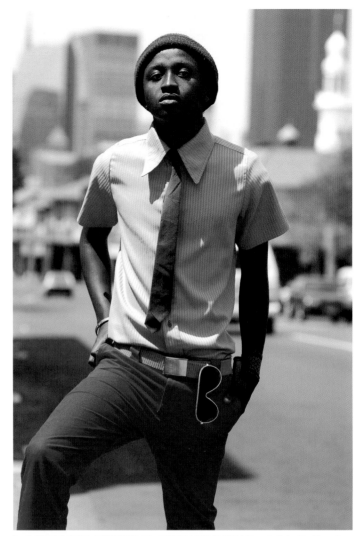

6 • 논시케렐로 벨레코, 「아름다움은 보는 사람의 눈에 있다: 토베카 II Beauty is in the Eye of the Beholder: Thobeka II」, 2003년 6월
코튼 래그 페이퍼에 피그먼트 잉크, 사진 29.6×19.7cm, 종이 36×24.7cm

7 • 논시케렐로 벨레코, 「아름다움은 보는 사람의 눈에 있다: 케피 I Beauty is in the Eye of the Beholder: Kepi I」, 2003년 6월
코튼 래그 페이퍼에 피그먼트 잉크, 사진 29.6×19.7cm, 종이 36×24.7cm

다. 사각팬티를 입고 침대에 비스듬히 누워 있는 사진 속 모델은 금빛으로 출렁이는 프렌치 브랜디의 거대한 광고판이 이어지는 벽면 가운데서 마치 술집에 있는 듯한 인상마저 준다.[5] 므데트와는 1998년 로리 베스터(Rory Bester)와의 인터뷰에서 자신의 색채는 시각적일 뿐만 아니라 윤리적인 측면도 지닌다고 설명했다. "1994년 선거 이전에 임시 거주 지역을 찍은 사진의 대부분은 흑백 이미지였다. 사진가들은 자신을 위해서가 아니라 해야 할 일이라서 사진을 찍었고, 여기서 흑백은 정치적 현안에 맞게 활용됐다. 내가 볼 때 이러한 이미지들에는 임시 거주 지역만이 갖는 색채가 결여돼 있었다. 모델에게 일종의 존엄성을 되돌려 주고 그들이 자존감을 갖길 원했는데 나에게 색채는 그런 위엄을 부여하는 수단이었다."

므데트와의 공식화에 따르면 색채는 개별적이기 때문에 위엄을 부여하는 수단이 된다. 남아공의 거리 패션을 사진으로 담은 논시케렐로 벨레코의 빼어난 연작 「아름다움은 보는 사람의 눈에 있다」[6, 7]에서도 색채는 동일한 효과를 낸다. 이 사진들은 2008년 비트바테르스란트 대학교 사회경제연구소 비츠 인스티튜트(Wits Institute)의 디렉

터 사라 누탈(Sarah Nuttall)이 "아파르트헤이트가 종식되고 새로운 미디어 및 소비문화가 부상한 현재의 요하네스버그에서 너무도 쉽게 감지되는 무한 동시성"이라고 묘사한 남아공 역사의 한 순간을 전형적으로 보여 준다. 누탈이 참조한 청년문화는 평범하지 않은 색과 모양의 의상을 조합한 리믹스 패션을 담은 벨레코의 사진에서 명백히 발견된다. 그녀의 피사체들은 대개 자신감 넘치는 포즈와 도발적인 시선으로 카메라를 마주한다. 마치 도시가 그들의 무대인 것처럼 텅 빈 거리나 선명한 색의 벽면을 배경으로 삼는 경우가 많은데, 이럴 때 앞서 언급한 색채의 효과가 배가된다. 2011년 어느 인터뷰에서 므데트와는 자신의 사진에서 재현된 자기주장의 특수한 측면을 다음과 같이 설명했다. "남아공에서 응시는 정치적인 것이다. 남아공에서 흑인은 시민으로 간주되지 않았고 그들이 응시를 되돌려 주는 일은 허락되지 않았다. 그러나 내가 볼 때 이제 그들은 응시를 되돌려 주며 이렇게 말하는 것 같다. '나 여기 있어. 내게도 널 볼 권리가 있어. 너는 나를 보고 있고, 나 또한 너를 보고 있지.'"

응시를 되돌려 주는 일은 2006년부터 흑인 레즈비언들을 찍은 자

넬레 무홀리의 「얼굴과 이행(Faces and Phases)」 연작에서 더욱 신랄한 어조를 띤다.[8, 9] 무홀리는 공동체의 사람들을 상대로 전통적인 구도와 풍부한 색조의 초상 사진을 제작했다. 그녀는 자신을 시각적 행동주의자로 간주하는데, 남아공 레즈비언들을 재현하는 일은 그들의 자기주장을 통해서 자신의 존재를 알리고 힘을 드러내는 일이며 이러한 일이 동성애 혐오에 맞서는 데 보탬이 된다고 생각하기 때문이다. (모두 무홀리의 작품으로 이루어지지는 않았지만) 이 독특한 연작은 흑백사진으로 구성됐다. 미술사학자 타마르 가브(Tamar Garb)의 견해에 따르면, ▲ 무홀리가 흑백사진과 단단히 얽힌 다큐멘터리의 코드들을 전략적으로 활용한 것은 스튜디오 사진으로 구성된 모포켕의 「흑인 사진첩」처럼 동시대를 살아가는 남아공 흑인 레즈비언의 삶을 기록하고 아카이브를 만들 필요의 급박함에서 비롯된다. 실제로 반아파르트헤이트 투쟁은 누구를 기록할 권리가 누구에게 있는가를 둘러싼 투쟁이기도 하다. 통행증을 소지해야 했던 남아공 흑인들과 관계된 서류 형식의 기록에서부터 흑인들의 삶을 비하하거나 원시화하는 사진적 재현과 도시화 이미지가 반목하는 스펙터클 영역 모두가 여기에 포함된다. 아파르트헤이트의 붕괴가 남아공의 경제적 불평등이나 인종주의를 소멸시킨 것은 아니다. 이제 다큐멘터리와 예술 사진이 뒤섞인 전통 선상에서 소수자 정체성의 자기주장, 빈곤의 문제, 그리고 한때는 단절됐다가 이제는 주도적 역할을 담당하게 된 남아공과 아프리카 대륙과의 관계 같은 새로운 양상의 투쟁들이 다루어지고 있다. DJ

더 읽을거리

Corinne Diserens (ed.), *Chasing Shadows: Santu Mofokeng—Thirty Years of Photographic Essays* (Munich: Prestel, 2011)

Okwui Enwezor and Rory Bester (eds), *Rise and Fall of Apartheid: Photography and the Bureaucracy of Everyday Life* (New York: International Center of Photography; Munich: DelMonico Books / Prestel, 2013)

Tamar Garb, *Figures & Fictions: Contemporary South African Photography* (London: V & A Publishing; Göttingen: Steidl, 2011)

Njabulo S. Ndebele, *Rediscovery of the Ordinary: Essays on South African Literature and Culture* (Scottsville, South Africa: University of KwaZulu-Natal Press, 2006 [originally published by COSAW, 1991])

Darren Newbury, *Defiant Images: Photography and Apartheid South Africa* (Pretoria: Unisa Press, 2009)

Sarah Nuttall and Achille Mbembe (eds), *Johannesburg: The Elusive Metropolis* (Durham, N.C.: Duke University Press, 2008)

John Peffer, *Art and the End of Apartheid* (Minneapolis: University of Minnesota Press, 2009)

8 • 자넬레 무홀리, 「지얀다 마조지 Ziyanda Majozi」, 요하네스버그 산톤, 2013년 실버 젤라틴 프린트, 사진 76.5×50.5cm, 종이 86.5×60.5cm

9 • 자넬레 무홀리, 「부옐바 부부 마쿠베체 Vuyelwa Vuvu Makubetse」, 요하네스버그 다베이톤, 2013년 실버 젤라틴 프린트, 사진 76.5×50.5cm, 종이 86.5×60.5cm

▲ 1916b, 1929, 1930a, 1935, 1936, 1959d, 1993

1998

빌 비올라의 거대한 비디오 프로젝션 전시가 여러 미술관을 순회한다. 영사된 이미지라는 형식이 동시대미술에 널리 퍼지게 된다.

더할 나위 없이 복합적인 성격을 띤 지각은 현상학의 주된 관심사였
▲ 다. 특히 로버트 모리스 같은 미니멀리즘 미술가들은 여기에 특별한
관심을 보였으며 "작품으로부터 관계성을 도출해 공간, 빛, 관람자의
시야 사이의 함수로 만들고자" 했다. 현상학은 특히 입방체나 구형,
정다면체와 같은 이상적인 기하체에 의혹을 품었으며, 관람자의 신체
가 시각 영역에 개입해 기하학 형태의 해석을 복잡하게 만든다고 주
장했다. 모리스의 주장에 따르면 "가장 변화하기 어려운 특성인 형태
조차도 한결같지 않다. 왜냐하면 관람자가 매순간 자리를 이동하면
서 당연하다고 생각하는 작품 외관의 형태를 변화시키기 때문이다."
단순한 형태들이 다양하게 보일 수 있다는 점을 전면에 내세웠던 미
니멀리즘 미술가들의 설치 작업은, 작품을 완성시키는 것은 바로 관
람자라는 마르셀 뒤샹의 말을 확인시켜 준다.

봉합의 예술

미니멀리즘이 에워싼 공간과 관람하는 주체라는 두 가지 조건을 모
두 인정했다 하더라도, 그것은 순전히 신체적이고 지각적인 관점에
국한된 것이었다. 이런 이유로 70~80년대 몇몇 미술가와 비평가들
은 미니멀리즘 미술의 현상학적 기초에 의심을 품었다. 그들은 미술
공간이 결코 그렇게 중립적일 수 없으며, 현상학적 방식에서 추상적
으로 고려된 관람자는 남성, 백인, 이성애자일 가능성이 높다고 주장
● 했다. 페미니즘, 후기식민주의, 퀴어 이론으로 무장한 미술가들은 이
런 (현상학적) 가정들을 약화시키고 다른 종류의 관람자상을 정립하고
자 애썼다. 정체성의 재현에 관련된 이런 작업은 기존의 이미지를 비
■ 판적으로 조작하는 형식을 취했으며, 주로 사진 작업을 통해 이뤄졌
◆ 다. 그러나 퍼포먼스, 비디오, 설치미술 등의 분야는 미니멀리즘이 시
작한 신체와 공간에 대한 탐구를 계속 이어갔고 미니멀리즘의 현상
학적 관심을 정교하게 다듬었다. 이들은 관람자를 직접 작품에 참여
시켰지만 퍼포먼스의 무대는 제한적이었으며 비디오는 모니터에 의
존해야 했기 때문에 관람자는 종종 방치되곤 했다. 모든 것을 관람자
의 경험에 내맡긴 것은 바로 설치였는데, 거대한 색채 조명의 영역을
설치한 제임스 터렐(James Turrell, 1943~)의 작품에서 이 점이 가장 잘
나타난다.[1] 종종 이런 영역은 갤러리 벽의 얇은 틈을 통해 만들어
졌는데, 갤러리 벽 뒤의 비스듬한 면이 강렬히 빛나고 있어서 그것의

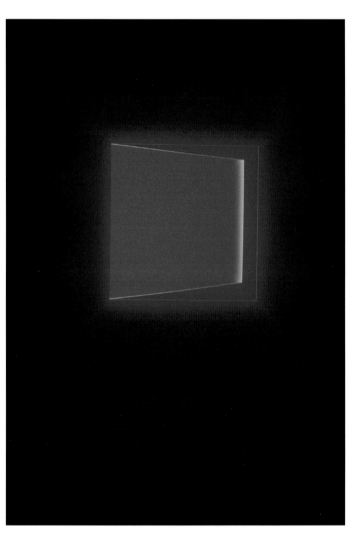

1 · 제임스 터렐, 「밀크 런 III Milk Run III」, 2002년 빛 설치 작업

정확한 위치를 파악하는 것은 거의 불가능하다. 터렐의 설치는 공간
의 잔상으로 존재하는 것처럼 보이며, 오롯하게 고정된 대상으로 나
타나기보다는 오히려 그것을 보는 관람자의 망막 활동과 신경 체계
에 의해 투사된 허깨비 형상처럼 보인다. 미니멀리즘이 관람자를 성
찰로 이끌고 공간의 윤곽을 제시했던 반면, 이런 미술은 관람자가 스
스로 투사시켜 만들어 낸 이미지에 압도당하는 일종의 숭고한 체험
을 불러일으킨다. 이런 탐미주의는 많은 관람자들에게 짜릿함을 선

▲ 1965, 1969 ● 1975a, 1977b, 1987, 1989, 1994a ■ 1977a, 1980 ◆ 1973, 1974

사하지만 어떤 사람들은 이런 휘황찬란한 형태의 기술적 스펙터클을 불편하게 느끼기도 한다.

▲ 터렐 같은 설치미술 작가들은 피터 캠퍼스와 브루스 나우먼처럼 비디오카메라를 이용해 관람자를 작업 현장으로 직접 끌어들이고 비디오카메라의 실시간 전송 능력과 신속한 재생 능력을 통해 비디오의 시간 위에 지각의 시간을 포개 넣었던 비디오 아트 작가들을 보완했다. 빌 비올라와 게리 힐 같은 이후의 비디오 아트 작가들은 설치와 비디오 아트의 서로 다른 효과들을 결합하여 영사된 빛이 군데군데 놓인 어두운 공간으로 관람자를 끌어들였다. 80년대 프로젝션 장비의 발달에 힘입어 비올라와 힐은 비디오 모니터의 제한된 스케일을 초월해, 이따금씩 미술관 벽 크기에 육박하는 전시 평면을 만들어 광대하지만 신비롭고, 철저하게 매체를 경유하지만 겉으론 직접적으로 보이는 이미지 공간을 만들었다. 종종 색채와 음성도 포함하는 이런 비디오 프로젝션들은 흔히 대형 회화의 고정성과 서사 영화의 시간성을 똑같이 가지고 있다. 이와 같은 비디오의 형식 변화는 비디오의 공간을 말 그대로 어둡게 하고, 관람자는 관조하는 자와 압도당한 자 사이의 어딘가에 놓이게 했다. 그러나 미니멀리즘 설치 작업의 현상학적 효과는 완전히 사라지지 않았으며 어떤 측면에서는 신체적 지각과 기술적 매개가 뒤섞인 방식을 통해 고양되기도 했다.

물론 매혹적인 광채와 거대한 프로젝션의 결합은 관람자들을 화면속의 멋진 배우와 동일시하게 만드는 할리우드 영화에서 이미 볼 수 있었다. 영화 이론은 이런 영화적 체험을 '봉합'에 의한 투사적 동일시의 문제로 분석했다. 봉합이란 관람자가 카메라의 시점과 자신을 일치시키면서 영화 속 사건으로 빨려 들어가는 과정이다. 카메라가 영화 속 인물로 향할 때 관람자는 이야기 속으로 들어간다고 상상하며 배우들과 그들의 시점에 동참하게 된다. 이런 방식으로 영화는 이미지의 프로젝션과 심리의 프로젝션을 이중으로 겹쳐 놓는데, 대부분 이런 이중화는 비올라, 힐 등의 거대한 비디오 설치에서 채택됐다. 왜냐하면 비록 비디오 설치는 영화보다 덜 서사적이고 카메라와 이야기를 통해 관람자를 봉합하는 힘이 작지만, 때때로 훨씬 더 포용력 있고 관람자를 총체적인 시청각 공간 속에 빠져들게 하기 때문이다. 심지어 비디오 화면이 정면에 위치하거나 관람자를 둘러싸는 등 여러 형태로 배치될 때조차도 영화보다 훨씬 더 가상현실처럼 느껴지며, 매체를 사용하지 않은 공간처럼 보인다. 이런 효과의 목적은 무엇일까?

비올라는 비디오 설치를 통해 다양한 신체적 경험을 재현하고 재생산하려고 꾸준히 노력해 왔다. 때로는 한 작품 안에서 평온한 상태와 동요한 상태가 충돌하기도 한다. 「이성의 잠(The Sleep of Reason)」(1988)에서는 한 대의 비디오 모니터가 잠든 사람을 클로즈업해 보여 준다. 방 안은 마치 꿈속처럼 어두워지고 폭력적인 이미지가 벽에 난무하며 으르렁거리는 소리가 방을 가득 채운다. 그리고 공간은 다시 정상적인 상태로 복귀한다. 더 나아가 이런 신체 상태들은 극단적인 정신 상태를 빈번히 상기시킨다. 「빈집을 두드리는 이유(Reasons for Knocking at an Empty House)」(1982)에서는 (격한 음향과 함께) 모니터가 주기

▲ 1973

적으로 뒤에서 가격당하는 한 남자의 모습을 보여 주는 동안 관람자는 나무 의자에 앉아 헤드폰으로 끔찍한 머리 부상에 대해 수다 떠는 목소리를 듣게 된다. 더욱이 이런 정신 상태는 영적 체험과 유사한 경우도 많다. 「십자가의 성 요한을 위한 방(Room for St. John of the Cross)」(1982)에서는 맹렬한 폭풍 소리와 함께 산봉우리 이미지가 나타나고 16세기 스페인 신비주의자의 격렬한 시가 낭송된다. 비올라는 통과제의와 환상을 계속해서 전면에 내세운다. 세례와 연관된 「반사하는 수영장(Reflecting Pool)」(1977~1979)에서는 한 남자가 수영장 위로 뛰어올라 사라져 버린다. 「낭트 세폭화(Nantes Triptych)」(1992)는 출산하는 젊은 여인, 물속에서 옷 입은 채 떠 있는 남자, 죽어가는 늙은 여인을 나란히 보여 준다. 「교차」[2]는 스크린 한쪽에 불타는 인물을, 다른 한쪽에는 물벼락 속에 서 있는 인물을 보여 준다. 그가 가장 공들인 최근작 「매일 나아가는(Going Forth by Day)」에서 관람자는 느린 동작으로 영사되는 다섯 개의 거대한 비디오에 둘러싸이게 된다. 파도바의 스크로베니 예배당에 있는 조토의 프레스코(1303~1305년경)에서 일부 영감을 얻은 이 '시네마틱 프레스코'의 각 부분들은 불과 피의 물속에서 이루어지는 세례인 「불의 탄생」, 숲길을 따라 행진하는 사람들을 나타낸 「길」, 아파트의 「홍수」, 강변에서 죽은 한 노인을 보여 주는 「여행」, 그리고 지친 구조 요원들이 구원받은 한 사람을 목격하는 「최초의 빛」으로 구성된다. 《뉴욕 타임스》는 이 작품에 대해

2 · 빌 비올라, 「교차 The Crossing」, 1996년
비디오 및 음향 설치, 로스앤젤레스 그랜드 센트럴 마켓

미술의 스펙터클화

90년대 들어 문화 전반에서 건축과 디자인의 중요성이 새롭게 인식됐다. 이런 현상은 초기 포스트모더니즘 논쟁이 건축에 중심을 두고 있기 때문이기도 하지만 소비생활의 많은 측면, 즉 패션과 판매, 기업 브랜드와 도시 재개발 등에서 넘쳐나는 디자인과 디스플레이에 의해 더 부추겨지고 견고해졌다. 디자인과 디스플레이에서 경제적 측면을 강조하는 것은 전시 기획과 미술관 건축 모두에게 영향을 미쳤다. 즉 모든 대형 전시들은 그 자체로 하나의 설치 작품으로 구상되는 듯하며, 모든 새로운 미술관은 스펙터클한 '총체예술'로 구상되는 듯하다. 대표적인 예로 프랭크 게리가 디자인한 구겐하임 미술관(1991~1997)과 헤어초크(Herzog)와 드 뫼롱(de Meuron)이 개축한 템스 강변의 테이트 모던 갤러리(1995~2000)는 이제 그 자체가 관광 명소가 됐다. 이곳들은 다른 대규모 미술관과 마찬가지로 전후 미술의 확장된 영역을 수용하기 위해 디자인됐지만 어떤 의미에서는 전후 미술을 배반한다. 전후 미술의 거대한 스케일은 처음엔 근대 미술관에 도전하기 위한 것이었지만 이제는 동시대 미술관이 모든 미술과 관객을 삼켜 버릴 수 있는 이벤트 공간으로 비대해지는 구실이 된다. 건축에 부여된 새로운 중요성은 어느 정도 보상의 차원을 지닌다. 여러 측면에서 유명 건축가는 과거 천재 예술가의 최후의 형상, 즉 대중 사회의 보통 사람들은 소유할 수 없는 놀라운 안목과 폭넓은 영향력을 갖춘 신화적 창조자로 부각된다.

『스펙터클의 사회』에서 기 드보르는 스펙터클을 "고도로 축적돼 이미지가 된 자본"이라고 정의했다. 이런 과정은 지난 40년 동안 더욱 강화돼 미디어와 커뮤니케이션, 엔터테인먼트의 합성체가 서구 사회의 지배적 이데올로기 제도가 되기에 이르렀다. 이런 의미에서 드보르의 정의에서 파생되는 명제 또한 참이 된다. 즉 스펙터클이란 "고도로 축적돼 자본이 된 이미지"이다. 이것이 바로 많은 미술관과 문화센터가 테마파크 및 스포츠센터와 함께 예전의 산업 도시를 후기 산업 도시로 변모시키는 데 일조하도록 디자인될 때 내세우는 논리이다. 즉, 이런 논리를 통해 예전의 산업 도시는 쇼핑과 관람을 위한 안전한 장소가 되고, 더불어 노동계급과 실업자들은 다른 곳으로 떠나게 되며, 다국적 기업(구겐하임 같은 미술관을 포함한)을 위한 '브랜드 자산'은 더욱 높아져 간다.

"개인·사회·죽음·부활이라는 인간 실존의 서사시적 주제를 다룬 야심에 찬 성찰"이라고 평했다. 이런 야심은 왜 비올라가 공간을 가상현실화하고 매체를 없는 것처럼 보이게 하는지 알려 준다. 바로 정신적 초월성에 대한 그의 초역사적인 시각을 실현하기 위해서, 즉 그 시각 ▲의 효과를 이끌어 내기 위해서이다. 처음부터 비디오 아트는 기술적인 종류의 신비주의를 좇는 경향이 있었다.(백남준이 선불교적이라면, 비올라는 기독교적이다.) 물론 영화도 오랫동안 비슷한 경향을 지니고 있었으며

더 정교한 매개 형식을 통해 더 강렬한 직접성(무매개성)을 얻기 위해 ▲늘 노력하고 있다. 오래전 발터 벤야민이 「기계 복제 시대의 예술 작품」(1936)에서 영화에 대해 "전혀 도구를 사용하지 않은 듯 보이는 실재는 최고의 인공물이 됐다. 직접적인 실재 광경은 테크놀로지 세계의 푸른 꽃이 됐다."라고 언급했던 것처럼 말이다. 터렐의 경우 이런 환영을 어떻게 느끼는지에 따라 작품에 대한 감상도 달라질 것이다. 많은 사람들에게 이 신비한 체험은 무척이나 훌륭한 예술의 참된 효과이지만 어떤 이들에게는 그저 신비화에 지나지 않을지도 모른다.

외상적 숭고

영사된 이미지를 사용하는 동시대미술 중 많은 수는 독일 철학자 임마누엘 칸트가 논한 숭고의 두 작용을 상기시킨다. 처음에 관람자는 어떤 어마어마한 광경이나 소리에 의해 압도당하고 기진맥진해진다. 이어서 관람자는 그 경험을 이해하고 지성적으로 회복하게 된다. 그리고 그렇게 함으로써 능력의 감소가 아닌 증가를 느낀다. 비올라는 이 두 번째, 즉 구원의 순간을 특권화한다. 비디오와 영화 프로젝션에 관련된 미술가들 중에서 처음의 외상적 순간을 선호하는 작가들로는 매튜 버킹엄(Matthew Buckingham, 1963~), 재닛 카디프(Janet Cardiff, 1957~), 스탠 더글러스(Stan Douglas, 1960~), 더글러스 고든(Douglas Gordon, 1966~), 피에르 위그(Pierre Huyghe, 1962~), 스티브 맥퀸(Steve McQueen, 1969~), 토니 아우슬러(Tony Oursler, 1957~), 폴 파이퍼(Paul Pfeiffer, 1966~), 피필로티 리스트(Pipilotti Rist, 1962~), 로즈마리 트●로켈(Rosemarie Trockel, 1952~), 질리언 웨어링 등이 있다. 매우 상이한 국적과 관심사, 경력을 가진 이들은 때로 미와 폭력 모두를 이미지로 영사한다. 예컨대 피필로티 리스트의 비디오 이면화 「영원한 것은 없다(Ever is Over All)」(1997)의 한쪽 스크린에는 꽃이 핀 감미로운 들판이 보인다. 다른 한쪽 스크린에서는 파란 드레스를 입은 젊은 여인이 도시 거리를 활보하며 즐겁게 자동차 창문을 깨부순다. 더글러스 고든의 경우는 더욱 외상적인 순간에 초점을 맞춘다. 고든은 여러 종류의 분열(이미지나 형식, 주제, 혹은 심리의 분열)에 사로잡혀 있는 듯하다. 그는 분할된 스크린에 그가 차용한 영화를 영사하곤 하는데(그는 히치콕부터 마틴 스콜세지까지 할리우드의 감독들을 선호해 왔다.), 가끔은 같은 장면을 두 개의 스크린에 거울처럼 비춰 분열된 주체성을 강조한다. 비디오 프로젝션 「용서받은 죄인의 고해(Confessions of a Justified Sinner)」(1996)에서 이 모든 요소를 다 볼 수 있다. 즉 주인공의 분열된 인격이 자신의 중복된 재현을 포함한 모든 것에 침투해 있기라도 한 것처럼 고든은 「지킬 박사와 하이드」의 일부 장면들을 두 개의 스크린에 한쪽에는 양화로, 다른 한쪽에는 음화로 영사한다. 고든은 이런 분열과 자신을 동일시하는 듯하다. 「괴물(Monster)」(1996~1997)에서는 한쪽 스크린에는 자신의 무표정한 얼굴 사진을, 다른 쪽 스크린에는 스카치테이프를 붙여 그로테스크한 가면처럼 보이는 자신의 얼굴 사진을 담았다. 정신분열증을 다룬 영화 「사이코」를 차용한 작품에서 고든은 영화를 최면제처럼 아주 느린 속도로 보여 준다. 그리하여 그가 붙인 제목은 「24시간 사이코」[3]이다.

▲ 1973

▲ 1935 ● 1993b, 2003, 2009a

이따금씩 고든은 발작적인 시작과 정지를 통해 히스테리 효과를 내는 방식으로 그가 차용한 영화의 흐름을 방해한다. 몇몇 미술가들의 공통 관심사이기도 한 히스테리는 발견된 인화 필름을 반복 강박적으로 사용하는 마르틴 아르놀트(옛 할리우드 영화)와 폴 파이퍼(최근의 상업적인 스펙터클 영화)에게서 잘 드러난다. 이런 작업들의 선례로, 고정된 카메라와 긴 카메라 샷, 분열된 스크린을 종종 사용한 앤디 워홀의 영화(특히 고든에게)를 비롯하여 빈의 페터 쿠벨카(Peter Kubelka)가 ▲ 개척하고 60~70년대 뉴욕의 홀리스 프램턴, 폴 샤리츠 등이 발전시킨 '깜박임' 영화를 들 수 있다. 깜박임 효과는 필름의 밝은 프레임과 불투명한 프레임 사이의 빠른 교차를 통해 만들어진다. 이런 깜박임은 관람자가 영화를 이루는 단위들을 영화가 영사되는 바로 그 과정 속에서 실제로 볼 수 있게 만든다. 한편 이런 시각적 공격은 봉합에 기초한 어떠한 동일시도 중단시킨다. 또한 깜박임 효과는 신경 체계를 특정한 방식으로 자극한다. 밝은 빛의 자극을 받은 망막이 그 빛의 모양대로 보색의 잔상을 시야에 투사함에 따라 자줏빛 직사각형이 검은 평면 위에서 춤추기 시작한다. 밝은 프레임의 프로젝션이 불투명한 프레임의 체험과 결합하기 때문이다. 따라서 신체는 스크 ● 린 안으로 밀려 들어 가는 것처럼 느껴진다. 세르게이 에이젠슈테인과 지가 베르토프(Dziga Vertov) 등의 모더니즘적인 매체 탐구에서 영감을 받은 깜박임 영화감독들은 신체의 반사작용뿐 아니라 셀룰로이드의 물질성, 카메라와 프로젝터 장비, 상영 공간 등을 드러내는 데

도 관심을 가졌다. 몇몇 동시대 미술가만이 이런 유물론적 관심을 발전시키고 있다. 모더니즘의 선례와는 달리 대부분의 동시대 미술가들은 깜박임 효과와 관련 효과들을 이용해 신체적 충격, 즉 외상을 입은 주체의 경험을 유도하려 든다. 그들은 포스트모더니즘의 선례와도 달리 주어진 재현에 대한 비판적 성찰보다는 심리적으로 강렬한 이미지 공간을 만들어 내는 데 관심을 쏟는다.

아카이브로서의 영화

최근 이미지 기술의 발전은 오히려 구식 장치를 더 즐겨 사용하는 결과를 낳았다. 깜박임 영화에 대한 새로운 관심은 이런 추세를 반영하는 사례로 볼 수 있다. 얼마 전만 해도 영화는 미래의 매체로 간주됐지만 이제는 가까운 과거의 주요 지표로 여겨진다.(아마 영화가 완전히 구식이 되면 미술관에 안치될 것이다.) 특히 초기 영화는 버킹엄, 카디프, 태시 ▲ 타 딘(Tacita Dean, 1965~), 더글러스, 위그, 맥퀸 등이 다루듯이 역사적 체험, 과거의 감각, 사적인 환상, 집단적 희망을 보관하는 아카이브로 등장하게 됐다. 스탠 더글러스는 다음과 같이 말했다. "작품의 제시 방법과 주제와 관련해서 나는 실패한 유토피아와 쓸모없어진 기술에 몰두해 왔다. 나는 이런 과거 사건들의 복원이 아니라 그것을 다시 생각해 보는 데 관심이 있다. 즉 이런 유토피아적 순간들이 왜 그 자체로 성취되지 못했는지, 보다 거대한 어떤 힘이 그 과거를 하찮은 순간에 머무르게 했는지 이해하는 것이다. 그리고 무엇이 과거에 가치

3 • 더글러스 고든, 「24시간 사이코 24 Hours Psycho」, 1993년
비디오 프로젝션 설치

▲ 1973, 1993a ● 1925d ▲ 2003, 2009a

있었던 것인지, 어떤 것이 오늘날에도 여전히 유용한지 이해하는 것이다." 이런 집단적 관심에 대한 사례로 더글러스의 영화 설치 「서곡」[4]을 들 수 있다. 「서곡」은 에디슨 컴퍼니에 보관된 1899~1901년의 기록 영상과 마르셀 프루스트의 『잃어버린 시간을 찾아서』(1913~1922)의 오디오텍스트를 결합한 작품이다. 이 오래된 기록 영화는 브리티시 컬럼비아의 절벽을 따라 터널을 통과하는 기관차에 고정한 카메라로 촬영한 것이며, 프루스트의 소설은 잠과 깨어남 사이에 존재하는 반의식 상태에 관한 성찰이다. 프루스트에서 인용한 대목은 여섯 개이고 영화에서 취한 부분은 세 개(리더 필름으로 확장된 터널 통과 장면까지)이기 때문에 필름이 다시 돌아갈 때는 처음과 다른 텍스트와 짝이 돼, 반복과 차이, 기억과 전치에 대한 감각을 시험한다. 「서곡」은 잠에서 깨어나는 과정, 즉 필멸성으로의 복귀이기도 한 의식의 부활을 다루고 있을 뿐 아니라 한 종류의 서사 매체(소설)에서 다른 종류의 서사 매체(영화)로 이행된 주도권도 다루고 있다. 「서곡」은 균열의 순간들(문화사뿐 아니라 주관의 체험에서도)을 나란히 늘어놓는데, 이 순간에는 변환된 다른 자아와 사회가 어렴풋이 보였다 사라지길 반복한다. 더글러스는 다음과 같이 논평한다. "구식의 소통 형식들은 우리의 잃어버린 세계를 이해하는 지표가 된다." 이런 형식들을 회복하는 것은 "역사가 이런 방식으로, 혹은 저런 방식으로 흘러갈 수 있었던 순간들을 불러내는 것이다. 우리는 그런 순간들의 잔여 속에서 살고 있으며 좋건 싫건 간에 그런 순간들의 잠재력은 아직 소진되지 않았다."

이런 방식으로 최근의 비디오와 영화 프로젝션은 첨단 기술과 구▲식 기술, 매체가 가진 과거와 미래의 가능성 사이의 변증법을 보여 준다. 한편, 90년대 중반 이후 발전된 디지털 카메라와 편집 프로그램 덕분에 점점 더 많은 동시대미술이 다시 영화와 관련된 작업을 하고 있는 것 같다. 깔끔한 설치 퍼포먼스부터 「크리매스터(Cremaster)」 같은 매머드급 영상 작업 등을 선보이는 매튜 바니의 작업은 이런 관점에서 시사하는 바가 크다. 다른 한편, 옛 매체의 방식 속에서 새로운 표현의 길을 발견하려는 역충동은 매체의 역사를 복잡하게 만든다. 왜 미술은 이렇듯 영화로의 전환을 추구하는가? 아마 영화가 쉽게 읽히기 때문일 것이다. 더글러스 고든은 "나는 영화를 어떤 공통분모로 사용하려고 애쓴다. 영화는 일반적으로 통용되는 도상이다."라고 말한다. 또한 미술가들이 보기에 근본적으로 변형된 현대사회의 경험(영상 장치에서 비롯된 경험)과 주체성(기술적 충격으로부터 생존하는 법뿐 아니라 그것을 영위하는 법까지 터득한 주체성)을 다루기에 가장 적합한 매체가 바로 영화이기 때문이다. RK/HF

맥루언, 키틀러, 뉴미디어

캐나다의 인류학자 마셜 맥루언(Marshall McLuhan, 1911~1980)이 발표한 『미디어의 이해』(1964)는 문화를 이론화하는 데 획기적인 역할을 했다. 그에게 모든 미디어는 "인간의 확장"이며, 이는 이전에 일어난 다른 종류의 확장을 수정하거나 단절한다. 화약이나 화기의 발전이 궁술의 쇠퇴로 이어진 것은 어떻게 새로운 기술이 오래된 기술을 쓸모없는 것으로 만드는가를 보여 준다. 전화는 서법의 '단절'인 한편, 목소리의 연장이다. 구텐베르크가 발명한 이동식 활자는 책이라는 새로운 매체를 생산했는데, 이는 사적(私的)으로 소비되기 때문에 공동체적 관계를 축소시켰다. 맥루언이 '지구촌'이라고 명명한 개념을 회복시킨 것은 오직 대중소비 전자매체인 텔레비전이다. 그의 용어 중 "구텐베르크 은하계"의 '은하계'는 발터 벤야민이 「기술 복제 시대의 예술」에서 '시대'라고 한 것처럼 특정한 역사적 시기나 패러다임을 세우고자 한 맥루언의 야심을 보여 준다. 맥루언의 1951년 저서 『기계 신부』는 광고가 조장하는 상품 욕망을 강조하는데, 여기서 미디어는 마르셀 뒤샹의 「그녀의 독신자들에게 발가벗겨진 신부, 조차도」에서 그녀의 나체를 열망하는 독신자들을 자극하는 신부에 비견될 수 있다. 맥루언의 수사구 중에서 가장 유명한 "미디엄은 메시지다"가 의미하는 것은 모더니즘의 미적 매체에 대한 자기비판적 분석, 즉 자기 성찰적 메시지가 매체 그 자체의 성격이 되는 회화에 '관한' 회화가 아니다. 맥루언에게 매체는 미적 전통이 아니라 미디어의 특정 단계의 조건을 의미한다. 여기서 '메시지'는 모든 새로운 매체의 내용(혹은 미디어의 형식)을 이전 것에 '관한' 것으로 간주한다. 문자언어는 인쇄된 것의 내용이고, 인쇄물은 전기나 전파를 이용한 통신의 내용이듯, 쓰기의 내용은 말하기이기 때문이다.

베를린 훔볼트 대학의 미학·미디어사 교수인 프리드리히 키틀러(Friedrich Kittler, 1943~2011)는 한층 더 나아가 그의 저서 『축음기, 영화, 타자기』(1986)에서 군대를 새로운 미디어 출현의 동력으로 보았다. 핵폭발이 유출하는 고강도 전자기 파동이 군 통신망의 정상적 가동을 방해하자 군대는 가상공간의 웹을 지원하는 광섬유 채널을 개발했다. 폭탄의 부산물로서 인터넷은, 연발총에서 필름 프로젝터가 비롯되고 결과적으로 영화에 대한 열망으로 이어졌던 역사에 합류한다.

더 읽을거리

Russell Ferguson et al., *Douglas Gordon* (Los Angeles: Museum of Contemporary Art, 2001)

Lynne M. Herbert et al., *James Turrell: Space and Light* (Houston: Contemporary Arts Museum, 1990)

Chrissie Iles et al., *Into the Light: The Projected Image in American Art, 1964–1977* (New York: Whitney Museum of American Art, 2001)

David Ross et al., *Bill Viola* (New York: Whitney Museum of American Art, 1998)

Chris Townsend (ed.), *The Art of Bill Viola* (London: Thames & Hudson, 2004)

Scott Watson et al., *Stan Douglas* (London: Phaidon Press, 1998)

▲ 2003

4 • 스탠 더글러스, 「서곡 Overture」, 1986년 16mm 흑백영화, 루핑 장치, 모노 옵티컬 사운드트랙, 7분마다 순환

2000–2015

773 2001 뉴욕현대미술관에서 중견 작가 안드레아스 구르스키의 전시가 열린다. 디지털 기법을 이용하곤 하는 회화적 사진이 새로운 패권자로 등장한다. HF

778 2003 베네치아 비엔날레가 〈유토피아 정거장〉과 〈위기의 지대〉 같은 전시를 통해 최근의 미술 작업과 전시 기획에 드러난 비정형적이고 담론적인 성격을 예시한다. HF

784 2007a 파리 음악의 전당에서 열린 대규모 회고전을 통해 미국 미술가 크리스천 마클레이가 파리에서 아방가르드 미술의 새로운 역사를 쓴다. 프랑스 외무부는 소피 칼을 베네치아 비엔날레의 프랑스 대표 작가로 선정함으로써 프랑스 아방가르드 미술의 미래에 대한 믿음을 드러낸다. 한편 브루클린 음악학교는 남아프리카 공화국의 윌리엄 켄트리지에게 「마술피리」 공연을 위한 무대디자인을 맡긴다. RK

상자글 • 브라이언 오도허티와 '화이트 큐브' RK

790 2007b 〈기념비적이지 않은: 21세기의 오브제〉전이 뉴욕 뉴 뮤지엄에서 열린다. 이 전시는 젊은 세대 조각가들이 아상블라주와 집적에 새롭게 주목하고 있음을 드러낸다. BB

798 2007c 데미언 허스트가 「신의 사랑을 위하여」라는 작품을 전시한다. 실제 사람의 두개골을 백금으로 주조해 1400만 파운드어치 다이아몬드로 장식한 이 작품이 5000만 파운드에 팔리면서, 미디어의 주목과 시장의 투자 가치를 노골적으로 내세운 미술이 등장한다. HF

804 2009a 타니아 부르게라는 멀티미디어 컨퍼런스 〈우리들의 무미건조한 속도〉에서 「자본주의 일반」이라는 퍼포먼스를 선보인다. 이 퍼포먼스는 미술 관람자들 간의 공감대를 위반함으로써 역으로 이들 사이에 신뢰와 동질감에 기초한 공감대와 네트워크가 전제돼 있음을 보여 준다. DJ

810 2009b 뉴욕 리나 스폴링스 갤러리에서 열린 유타 쾨더의 전시 〈룩스 인테리어〉가 퍼포먼스와 설치를 회화의 핵심 의미로 도입한다. 가장 전통적인 미학적 매체인 회화에까지 미친 네트워크의 영향력이 유럽과 미국 작가들에게 널리 퍼진다. DJ

818 2009c 하룬 파로키가 쾰른의 루트비히 미술관과 런던의 레이븐 로우 갤러리에서 전쟁과 시각을 주제로 한 작품을 전시하여 비디오 게임 같은 뉴미디어 엔터테인먼트의 대중적 형식과 현대전 수행 사이의 관계를 보여 준다. DJ

824 2010a 아이웨이웨이의 대규모 설치 작업 「해바라기 씨」가 런던 테이트 모던의 터빈 홀에 전시된다. 중국 미술가들은 중국의 풍부한 노동시장을 활용해 그 자체가 사회적 대중 고용 프로젝트가 되는 작업들을 선보임으로써 중국의 빠른 현대화와 경제 성장에 반응한다. DJ

830 2010b 프랑스 미술가 클레어 퐁텐이 노스마이애미 현대미술관에서 열린 대규모 회고전에서 미술의 경제학을 극적으로 드러낸다. 그녀는 두 명의 조수들에 의해 '조종'되는데, 이 사실 자체가 분명한 노동 분업이다. 이 전시를 통해 아바타가 새로운 형태의 미술 주체로 떠오른다. DJ

836 2015 테이트 모던, 뉴욕현대미술관, 메트로폴리탄 미술관이 확장을 계획하고 휘트니 미술관이 새 건물을 개관하면서, 퍼포먼스와 무용을 포함한 근·현대미술을 위한 전시 공간이 국제적으로 급증하는 시대가 본격화된다. HF

2001

뉴욕현대미술관에서 중견 작가 안드레아스 구르스키의 전시가 열린다. 디지털 기법을 이용하곤 하는 회화적 사진이 새로운 패권자로 등장한다.

사진은 디지털 이미지와 동떨어진 것으로 보인다. 사진은 대기에 있는 빛의 연속적인 증감을 화학 처리된 종이에 화학적으로 기록하는 것이므로 아날로그 이미지의 한 예라 할 수 있다. 즉 사진은 세계에 존재하는 사물이 직접 남긴 흔적이며, 이에 반해 디지털 이미지는 컴퓨터로 스캔한 정보를 조작해 만든 하나의 스크린이다. 그러나 디지털 기법은 느리지만 확실한 방식으로 다양한 매체 형식을 통해 사진 이미지 생산에 참여해 왔고 어떤 경우에는 사진 이미지를 완전히 대체하기도 했다. 많은 미술가들이 사진과 디지털 사이의 이런 부자연스러운 결합을 탐구해 왔는데, 그중에서 제프 월(Jeff Wall, 1946~)과 안드레아스 구르스키가 가장 눈에 띈다. 때로 이들의 탐구는 그렇게 만들어진 이미지의 물리적 위상 및 존재론적 본성에 대해 우리가 느끼는 의구심을 이용하는 방식으로 진행됐다. 단안적(monocular) 시점이나 사실주의적 세부, 그리고 무엇보다도 다큐멘터리적 지시성과 같이 오랫동안 사진과 연관돼 온 특징들은 아직까지 너무도 자연스럽게 여겨지므로, 적어도 당분간은 이것들을 디지털로 변형시키는 일은 파괴적인 행위로 보일 것이다. 그러나 이런 인식은 곧 변화할 것으로 보인다.(물론 웹아트나 인터넷 미술을 비롯하여 다양한 디지털 미술이 존재하지만, 그런 작업을 평가할 비평 용어는 말할 것도 없고 작업 관련 용어마저도 마련되지 못한 상황이다. 그러나 이런 사정도 곧 바뀔 것이다.)

모조 통일성

지난 10년간 이미지 테크놀로지에서 목격된 변화는 20년대 후반과 30년대 초반에 등장한 사진에 관한 논쟁과 50년대 후반과 60년
▲ 대 초반 팝의 다양한 표현들이 보인 변화만큼이나 극적이었다. 일찍이 1989년에 제프 월은 "(사진이라는) 매체에 대한 역사적 의식은 변했다."고 말했다. 즉, 롤랑 바르트가 「사진의 메시지」(1961)에서 정의했듯이 사진은 "코드 없는 메시지"라기보다는 오히려 다양한 종류의 복합적인 코드들(컴퓨터에서 쓰이는 '코드'의 의미까지 포함)에 의해 촬영된다. 사진의 이런 새로운 지위는 당연한 것으로 여겨지던 지시성을 제한할 뿐만 아니라 미술에서 사진이 응용되는 범위도 변경시켰다. 포토콜라주
● 와 포토몽타주를 생각해 보라. 모더니즘에서 이 기법들은 다양하게 사용됐지만 그것들은 모두 지시적인 사진들을 명시적으로 병치하는 방식에 크게 기대고 있었다. 그 효과가 다다에서처럼 미학적으로 전

복적인 것이든, 초현실주의에서처럼 심리에 관계된 것이든, 구축주의에서처럼(그리고 다다에서도 마찬가지로) 정치적으로 선동적인 것이든 간에 상관없이 말이다. 그러나 디지털 카메라로 촬영한 이미지를 조작하거나 사진 원판을 디지털 파일로 스캔한 다음 편집과 변형을 통해 완전히 새로운 원판으로 출력해 내는 것처럼 디지털을 이용한 조작 방식은 다큐멘터리 사진뿐 아니라 몽타주 사진에도 적용되던 오래된 논리를 변형시켰다. 비율은 조정 가능하고, 시점도 교정할 수 있으며, 색채도 바꿀 수 있다.(구르스키는 늘 이런 모든 변형을 반복적으로 행하고 있다.) 그리고 그 결과 새로운 이미지가 합성된다. 이런 처리 과정에서 몽타주는 단일한 이미지 안에도 감춰져 있게 될 뿐만 아니라 거의 그 이미지 자체가 되기도 한다. 즉, 물리적으로 오려내 몽타주하는 방식이 아니라 이음매 없는 결합과 모핑을 통해서 만들어진 디지털 복합물은 사진 다큐먼트와 전자 퍼즐 사이 어딘가에 위치한다.

디지털 사진은 진보된 테크놀로지의 결과물이지만, 월과 구르스키 같은 미술가의 작업에서는 종종 역사 속의 미술을 환기시키기는
▲ 수단이 되기도 한다.(이런 변증법은 영사된 이미지를 사용하는 미술에도 적용된다.) 흔히 거대한 규모의 이런 작업은 때로 명시적인 지시 관계를 드러낼 뿐만 아니라, 회화적 구성이나 서사적 테마를 취하는 경향이 있다. 그로 인해 이런 작업은 조작되지 않은 스트레이트 사진보다는 구상회화나 고전 영화에 더욱 가까워진다. 회화 이미지가 프로세스 아
● 트, 신체미술, 설치미술 같은 미니멀리즘 이후의 선진 미술로부터 공격받았다면(회화 이미지가 사적인 의식이나 통일된 주체가 들어가 거주할 만한 가상의 공간을 약속하는 듯 보였기 때문이다.) 이제 회화 이미지는 디지털 사진(그리고 다른 장르의 미술)을 통해 의기양양하게 돌아온다. 모더니즘 미술 이전
■ 의 회화와 사진에서 군림했던 '회화주의'는 이제 모더니즘 미술 이후에서도 최고의 주권을 행사하는 듯 보인다. 따라서 어떤 비평가들은 월과 구르스키 같은 미술가들이 보수적이라고 비난한다. 그렇지만 이 미술가들은 추상회화와 스트레이트 사진이 패권을 잡기 이전에 널리 사용됐던, 기호학적으로 혼성적이고 시간적으로 이질적인 유형의 이미지들을 회복시켰다고 볼 수도 있다. 큐레이터 피터 갈라시(Peter Galassi)는 구르스키에 대해 "유창한 거짓말이라는 길고 긴 전통"을 회복시켰다고 말하기도 했다.

월은 그의 작업에서 보이는 복원의 차원을 명시적으로 언급한다.

▲ 1929, 1930a, 1930b, 1935, 1959d, 1964b, 1968a, 1968b　　● 1920, 1924, 1930b, 1937c　　▲ 1998　　● 1969, 1974　　■ 1916b

1 · 제프 월, 「이야기꾼 The Storyteller」, 1986년
라이트박스에 컬러 투명 사진, 229×437cm

월이 보기에 미술사와 단절을 일으키면 무엇이든 특권을 부여받은 것처럼 콜라주와 몽타주라는 파편의 아방가르드 미학이 거의 무차별적으로 적용되고 있다. 월에게 이는 불연속성에 대한 꼴사나운 찬양으로서 "자본주의 자체의 연속성"이라는 더욱 큰 연속성을 간과한 것이었다. 그는 "비판의 수사학은 회화 바깥에 어떤 '타자'를 만들어야 했다. 이런 진리는 전체주의적 성격을 띠게 됐고, 결국 테오도어 아도르노가 '동일성'이라 부른 것으로 변질돼 버렸다. 나는 바로 그 동일성에 맞서 싸우는 중이다."라고 말한다. 이런 주장에 의하면 미술 작품의 파편화와 보는 주체의 파편화는 이제 규범적인 것, 즉 "우리 문화의 명쾌한 교조적 형식"이며, 따라서 통일된 회화와 중심적 관람자로의 회귀는 "위반이라는 제도에 맞서는 위반"(월)이라는 비판적 활동이 된다.

어떤 비평가들은 월의 이런 주장이 궤변에 불과하다고 말한다. 그러나 월이 반드시, 또는 무조건 밝은 라이트박스에 설치된 커다란 컬러 투명 사진으로 작업하는 것은 아니다. 심지어 광고의 디스플레이 방식을 흉내 낼 때조차도 그의 이미지들은 종종 역사화, 특히 신고전주의 회화(중요한 행동이나 의미 있는 순간을 포착하여 그린 연극적 인간들의 집합)를 상기시키는 방식으로 구성된다. 「독설(Diatribe)」(1985)에는 생활보호 대상자인 두 어머니가 노동계급 거주지의 공터 같아 보이는 모호한 지역을 배경으로 등장하는데 그중 한 명은 아이를 허리춤에 안고 있다. 이 작품은 니콜라 푸생의 「디오게네스가 있는 풍경」(1648)이라는 옛 거장의 회화를 떠올리도록(유사성뿐만 아니라 차이에 있어서도) 계산된 것이다. 「파괴된 방(The Destroyed Room)」(1978)에서는 한 창녀의 아파트로 보이는 방이 엉망으로 파괴돼 옷가지는 흩어지고 매트리스는 찢겨져 있다. 이 작품의 구성은 학살이 자행되는 하렘을 다룬 외젠 들라크루아의 낭만주의적이고 오리엔탈리즘적인 「사르다나팔루스의 죽음」(1827)을 연상시킨다. 하지만 월은 미술사적 시선의 초점을 전통 회화뿐 아니라 초창기 모더니즘 회화에도 맞추고 있다. 비평가 티에리 드 뒤브(Thierry de Duve)가 썼듯이 "월은 마치 역사의 갈림길, 즉 마네의 출현과 함께 회화가 사진의 충격을 받아들이던 바로 그 순간으로 되돌아간 것 같다. 거기서 월은 근대 회화가 택하지 않은 길을 따르며, 한 명의 사진가로서 근대적 삶을 그리는 화가의 화신이 된 것 같다." 이런 방식으로 월은 동시대 사진 안에 '근대적 삶의 회화'를 다시 도입하면서 그것의 사회적 비판도 함께 옮겨 놓고자 한다. 즉 마네가 종종 자본주의 사회의 지나간 신화에 대해 했던 것처럼, 그도 자본주의 사회의 새로운 신화를 드러내고 동시에 극화하고자 하는 것이다. 실제로 월은 수차례 마네를 인용했다. 「여자와 그녀의 의사(Woman and Her Doctor)」(1980~1981)에는 한 칵테일파티장에 앉아 있는 두 명의 부유한 인물이 등장하는데, 이 작품은 마네가 「음악원에서(In the Conservatory)」(1879)에서 묘사한 부르주아 커플의 모호한 만남을 업데이트한 것이다. 「이야기꾼」[1]은 마네의 유명한 「풀밭 위의 점심」(1863)을 고속도로 교각 아래 황무지로 옮겨 놓은 작품이다. 여기서 월은 마네의 그림 속 여가를 즐기는 파리의 보헤미안들을 자신이 태어난 밴쿠버의 캐나다인 노숙자로 대체했다.

일부 비평가들은 이런 미술의 통일성(unity)이 억지라고 여긴다. 또 다른 비평가들은 일관성이 없다는 점, 즉 여러 작품을 혼성모방한 점

이 문제라고 본다. 월은 두 가지 효과를 의도한 것처럼 보인다. 하나는 사회 질서를 반영(성찰)하는 회화 질서를 생산하는 것이며, 다른 하나는 그 두 질서가 모두 부패해 있으며 후자가 전자의 징후임을 제시하는 것이다. 이것이 그가 마네에게서 얻은 주된 교훈이다. 월에 따르면 마네는 위기에 처한 전통 회화(즉 타블로)를 물려받았는데 사진의 확산은 단지 그 위기를 악화시켰을 뿐이다. 이전의 전통 회화에서 유기적이며 구성적으로 보였던 것들이 마네에게는 기계적이며 파편적인 것이 돼 버렸다. 마네는 당대 살롱 회화의 '모조 통일성'에 반대했다. 월은 그런 통일성을 "황폐하고 죽어 버린 회화 개념을 기념비로 만드는 부정적인 방식으로 통합된 이미지"라고 부른다. 월은 이런 '통합과 파편화'의 변증법을 복구하고 진전시키려 하며("나는 내 작업이 사실상 고전적인 동시에 그로테스크하다고 느낀다.") 그것을 그의 사회를 밝히는 '세속적 계몽'의 도구로 만들려고 한다.

정신착란의 공간들

샘 테일러-우드(Sam Taylor-Wood, 1967~) 역시 역사화를 인용한다. 그녀의 작품은 대형 사진뿐 아니라 비디오와 사운드 설치 작업도 포함한다. 예를 들어 「고주망태(Wrecked)」(1996)는 레오나르도의 「최후의 만찬」의 현대적 버전이다. 테일러-우드는 "이런 암시와 인용은 내가 나의 역사에 부과하는 자기 훈련"이라고 말한다. 그러나 월과 마찬가지로 여기서도 역시 사회에 관한 통찰이 엿보인다. 그녀의 연작 「혁명적인 5초(Five Revolutionary Seconds)」(1995~1998)는 대부분의 부유한 가정에서 보이는 권태로운 주체들을 파노라마 프리즈로 보여 준다. 이들은 오로지 띄엄띄엄 벌어지는 폭력 행위나 동작으로만 연결돼 있다. 영사된 이미지를 사용하는 많은 동료들처럼 테일러-우드는 극단적인 상태에 관심을 갖는다.(제목만 봐도 명백하다.) 그녀는 "나는 개인적으로나 사회적으로나 정돈된 것을 흐트러뜨리는 것에 관심이 있다."

2 · 샘 테일러-우드, 「혼잣말 I Soliloquy I」, 1998년
C-타입 컬러 프린트(액자), 211×257cm

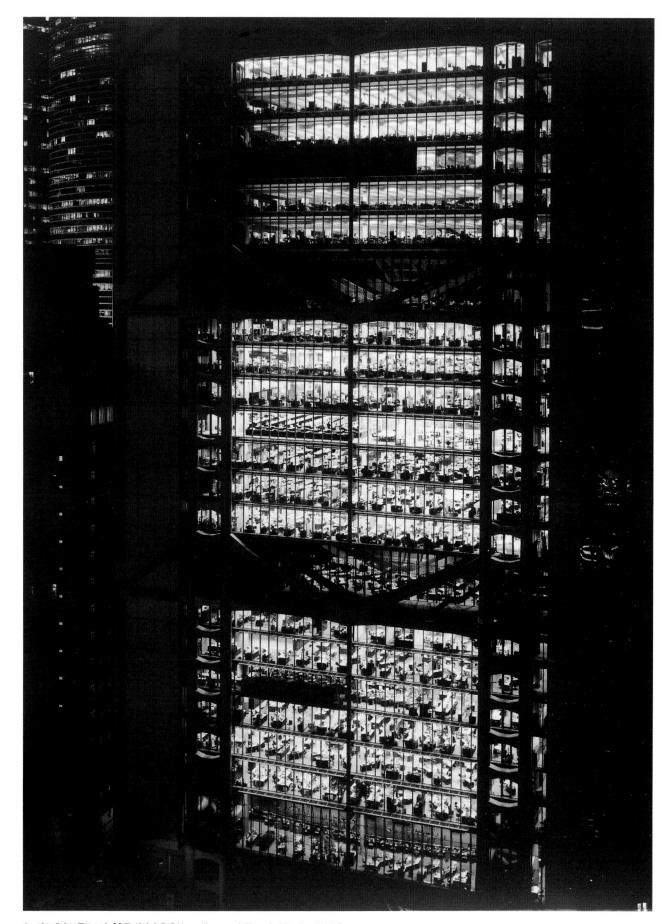

3 • 안드레아스 구르스키, 「홍콩 상하이 은행 Hong Kong and Shanghai Bank」, 1994년
크로모제닉 컬러 프린트, 226×176cm

고 한 바 있다. 윗부분에는 한 인물의 대형 초상을 담고 아랫부분에는 다양한 장면을 담은 비교적 소규모의 파노라마를 보여 주는 연작 「혼잣말」(1998)[2]은, 아랫부분에 '프레델라'라는 회화들의 띠가 있는 르네상스 제단화를 모델로 하고 있다. 성자의 삶의 장면 속에서 천상과 지상의 상이한 존재 질서를 표현하기 위해 발전된 옛 대가들의 형식은 여기서 상이한 질서의 경험, 즉 객관적 경험과 주관적 경험, 공적 경험과 사적 경험, 그리고 아마도 의식적 경험과 무의식적 경험까지도 불러일으키기 위해 업데이트된다.

▲ 제임스 콜먼의 영향을 받은 테일러-우드는 회화와 사진의 선례뿐
● 아니라 영화, 연극, 활인화의 선례들도 끄집어낸다. 그리고 태시타 딘 등의 동료들과 마찬가지로 "의미의 '도발'을 제공하기 위해" 시도하며 매체 사이를 오간다. 안드레아스 구르스키는 훨씬 더 사진의 전통에 초점을 맞추고 있지만 일종의 회화적 긴장을 생산해 내는 것은 마찬가지다. 여기서 그 긴장의 일부는 디지털 몽타주를 통해 생산된다. 구르스키는 80년대 초반 토마스 스트루트, 토마스 루프, 칸디다 회퍼
■ 와 함께 뒤셀도르프 미술 아카데미를 다니며 베른트와 힐라 베허 밑에서 공부했다. 거기서 그는 베허식의 독특한 접근법을 배웠는데, 보통 흑백을 사용해 단일한 주제를 최대한 균일하게 객관적으로 촬영한 후 그 결과물을 그리드나 연작을 통해 유형학적으로 배열하는 것이었다. 보안 요원과 휴일의 여흥을 다룬 그의 초기 사진들이 이런 원칙을 채택했다. 그러나 베허 부부와 달리 구르스키는 컬러를 광범위하게 사용한 제1세대 독일 사진가에 속하며 곧이어 디지털 합성 실험도 수행했다.(처음엔 매끄러운 도시 파노라마를 창조해 내기 위해서였다.) 90년대에 이르러 그의 사진은 대형화되고 회화화됐지만, 그는 결코 월만큼 미술사적 수사에 관심을 두진 않았다.(그럼에도 불구하고 구르스키는 이 시기에 월로부터 중요한 영향을 받았음을 인정한다.) 때로 구르스키는 「알레치 빙하(Aletsch Glacier)」(1993)처럼 '낭만주의적' 풍경을 만들기도 했지만 그의 주된 관심은 다른 종류의 현대적 '숭고'에 있었다. 말하자면 세분화된 상품 생산의 강렬한 공간을 나타낸 「지멘스(Siemens)」(1991), 「도쿄 증권 거래소(Tokyo Stock Exchange)」(1990)의 격렬한 금융 거래, 「EM, 아레나, 암스테르담 I(EM, Arena, Amsterdam I)」(2000)의 스펙터클한 프로 스포츠, 「메이데이 IV(May Day IV)」(2000)의 레이브 청년 문화, 「99센트(99 Cent)」(1999)의 과도한 상품 진열 등 일터와 놀이터를 불문하고 전 지구적 자본주의의 특색을 지닌 '하이퍼스페이스'에 관심을 가졌다.[3]

이런 많은 공간들은 이미 스펙터클하며, 인간과 상품은 한꺼번에 총체적인 디자인 속에 배치되거나 '대중 장식'(산업 문화의 이런 현상을 처음으로 지적한 비평가 지그프리트 크라카우어(Siegfried Kracauer)의 용어)으로서 배치된다. 여기에 구르스키는 그의 파노라마 이미지를 조작함으로써 촬영에 적합한 패턴의 반복적 형태와 색채를 한층 강조한다. 두어 개 이상의 시점을 사용해 접합시킨 이미지처럼 종종 디지털 기술을 이용해 늘린 구르스키의 사진들은, 다른 방식으로는 시야에 들어오거나 재현되지 못할 법한 공간을 이미지로 만들려는 욕망에 의해 추동
◆ 된 것으로 보인다. 비평가 프레드릭 제임슨의 용어를 빌리자면 그 공간들은 포스트모던한 세계에 대한 우리의 "인지 지도"를 시험한다.

예를 들어 「살레르노(Salerno)」(1990)는 마치 색상 코드처럼 늘어선 자동차, 컨테이너, 크레인, 화물선의 거대한 파노라마이며, 이 지중해 항구의 예전 풍경을 압도해 버린 상업 유통이라는 '제2의 자연'이다. 그럼에도 불구하고 이것은 현대 해양 운송 네트워크의 가장 단순한 단편에 불과하다. 공항 「스히폴(Schipol)」(1994)의 활주로, 장난감 가게 「토이저러스(Toys 'R' Us)」(1999)의 창고, 「라인 강 II(Rhine II)」(1999)의 제방처럼 구르스키의 사진 속 공간들은 모두 거의 추상적으로 보인다. 그 공간들은 선진 자본주의의 특징인 공간의 탈영토화를 입증하며, 구르스키는 진일보된 디지털 편집을 사용해 이런 탈영토화를 부각시킨다.

제임슨에게 정신착란의 공간이란 포스트모던 문화의 한 속성이다. 그가 말하는 가장 대표적인 예는 존 포트만이 설계한 호텔의 중정인데, 이곳 역시 구르스키가 수차례에 걸쳐 디지털 편집을 사용해 이미지로 만들려고 시도한 곳이다. 「타임스 스퀘어(Times Square)」(1997)에서 구르스키는 단일한 시선을 따라 반대 방향에서 촬영한 중정의 두 광경을 디지털 편집해 그 현기증 나는 규모를 통해 후기 포드주의의 질서를 재현해 내고자 한다. 이 질서 내에서 자본은 끊임없이 흐르는 것처럼 보이며 건축과 도시 공간은 이미지에 압도된 것처럼 느껴진다. 확실히 여기서 크라카우어가 1928년에 묘사한 현대 세계의 "사진적 얼굴"은 종종 미디어와 환경을 구별하기 어려운 포스트모던 세계의 "커뮤니케이션 기표"로 대체된 듯하다. 이 세계의 이미지는, 관람자를 한 장소에 정확히 위치시키려는 회화와 사진이라는 낡은 방식으로는 만들어질 수 없을 것이다. 아마도 이는 오로지 구르스키와 다른 작가들이 추진하고 있는 '컴퓨터적 시각'을 통해서만 가능할 것이다. 바로 이런 시각이 모든 인간의 시점과 물리적 장소의 한계를 극복할 수 있기 때문이다. 그러나 동시에 그 시각은 물신숭배적인 방식을 통해 이 세계를 자연스러운 것으로, 심지어 아름답거나 숭고한 것으로 만들수도 있다. 이미지의 겉모습은 온전히 담아내는 반면 노동의 현실은 모호하게 만들 위험성이 있는 것이다.(나는 여기서 1931년에 알베르트 랭거-
▲ 파치 같은 신즉물주의 사진가들이 산업 세계를 미화했다고 말한 발터 벤야민의 유명한 비판을 반복하고 있다.) 달리 말하자면 이 아름다운 이미지들은 인간 주체가 차지할 자리가 좀처럼 없는, 특성 없는 세계를 우리가 받아들이도록 돕는 것일 수도 있다. 이런 관점에서 구르스키는 월이 너무나 재빨리 복원한 것처럼 보이는 것, 즉 통일된 주체의 권위를 너무나 철저하게 제거해 버린 것일지도 모른다.　HF

더 읽을거리

Hubertus von Amelunxen (ed.), *Photography After Photography* (Amsterdam: G&B Arts, 1996)
Michael Bracewell et al., *Sam Taylor–Wood* (London: Hayward Gallery; and Göttingen: Steidl, 2002)
Thierry de Duve et al., *Jeff Wall* (London: Phaidon Press, 1996)
Peter Galassi, *Andreas Gursky* (New York: Museum of Modern Art, 2001)

▲ 1993a, 2007a　　● 1998, 2003　　■ 1968a　　◆ 1968a, 1984b　　▲ 1929, 1935

2003

베네치아 비엔날레가 〈유토피아 정거장〉과 〈위기의 지대〉 같은 전시를 통해 최근의 미술 작업과 전시 기획에 드러난 비정형적이고 담론적인 성격을 예시한다.

최근 10여 년 동안 갤러리에서 다음과 같은 장면을 마주친 경험이 ▲ 있을 것이다. 반짝이는 포장지에 싸인 사탕더미 말고는 아무것도 없는 텅 빈 전시실. 사탕은 얼마든지 집어 가도 좋다. 또는 전시실에 사 ● 무실 집기를 잔뜩 쌓아 놓고 관람자들에게 태국 요리를 대접하는 공간. 어떤 관람자는 당황해 꾸물거리고 또 어떤 관람자는 먹거나 떠든다. 혹은 가까운 과거의 주요 인사(예를 들어 케네디 대통령과 존슨 대통령 시절 국방장관을 지낸 로버트 맥나마라)와 관계있어 보이는 게시판, 제도용 책

상, 토론 연단들이 배열된 공간. 이곳은 마치 실록이 작성되고 있거나 역사 세미나가 막 끝난 현장처럼 보인다.[1] 마지막으로 플라스틱이나 판지, 테이프 등으로 조잡하게 끼워 맞춘 조립식 제단, 기념물, 혹은 가판대. 집에서 직접 만든 사당 같은 이것은 특정 미술가나 작가, ▲ 혹은 철학자(예를 들어 피트 몬드리안, 레이먼드 카버, 조르주 바타유)에게 봉헌된 이미지와 글로 채워져 있다.[2] 공공 설치와 퍼포먼스, 사설 아카이브 사이 어딘가에 존재할 것만 같은 이 작업들을 종종 미술 공간

1 • 리암 길릭, 「맥나마라 McNamara」, 1994년
브리온베가 Algol TVC 11R, 적정 형식으로 변환시킨 35mm 필름, 플로렌스 놀 탁자(선택적), 영화 「맥나마라」의 여러 초안 복사물, 가변 크기

▲ 1987　　● 1989, 2009a　　　　　　　　　　　　　　　　▲ 1913, 1917a, 1930b, 1931b, 1944a

2 • 토마스 히르슈호른, 「레이먼드 카버를 위한 제단 Raymond Carver Altar」, 1998~1999년
필라델피아 무어 갤러리에 혼합매체 설치

이 아닌 곳에서도 찾아볼 수 있다는 점은 미학 용어로 이를 해석하는 것을 더욱 어렵게 만든다. 그럼에도 불구하고 이런 작업들은 최근 미술에서 나타난 눈에 띄는 특징을 설명해 준다. 앞서 소개한 처음 두 가지 사례, 즉 쿠바 출신 미국 작가 펠릭스 곤살레스-토레스와 태국 작가 리르크리트 티라바니자의 작업은 미술이란 금세 사라져 버리거나 뜻밖의 선물 같은 것이라는 개념이다. 영국 작가 리암 길릭(Liam Gillick, 1964~)과 스위스 작가 토마스 히르슈호른(Thomas Hirschhorn, 1957~)의 작업인 뒤의 두 사례는 미술이 역사나 정치, 소설, 철학 속에 존재하는 특정 인물이나 사건에 대한 비형식적 탐구라는 개념이다. 또한 전자의 접근법에는 유토피아적 차원이, 후자에는 아카이브적 충동이 존재한다.

● 이런 작업 방식은 멕시코 작가 가브리엘 오로스코, 스코틀랜드 작가 더글러스 고든, 프랑스 작가 피에르 위그, 필리프 파레노(Philippe Parreno, 1964~)와 도미니크 곤살레스-푀스터(Dominique Gonzalez-Foerster, 1965~), 미국 작가 르네 그린, 마크 디온, 샘 듀랜트와 영국 작가 태시타 딘과 같은 다른 주요 작가들의 작업에서도 나타난다. 그들은 플럭서스의 퍼포먼스적인 오브제, 아르테 포베라의 비천한 재료, 마르셀 브로타스, 마이클 애셔, 한스 하케와 같은 제도 비판 작가들

의 장소 특정적 전략에 의지한다. 요즘 세대 작가들은 레디메이드, 공동 작업, 설치라는 친근한 장치를 새롭게 변형시켰다. 예를 들어 이들 중 몇몇은 텔레비전 쇼와 할리우드 영화를 발견된 이미지로 다룬다. 「제3의 기억」(2000)에서 위그는 1975년 알 파치노가 주연한 영화 「뜨거운 오후」의 일부를 그 영화의 바탕이 된 실제 주인공(은행털이범)에게 주인공을 맡게 하여 재촬영했다.[3] 또한 고든은 히치콕의 영화 몇 편을 과감하게 개작했다. 고든에게 그 영화들은 '시대적 레디메이드'로, 주어진 줄거리는 대형 이미지 영사(동시대미술의 보편적 매체)로 보여 주었다. 한편 프랑스 비평가 니콜라 부리오(Nicolas Bourriaud)는 이런 작업을 "포스트-프로덕션(post-production)"이라고 칭하며 지지했다. 편집, 특수효과, 기타 등등 이차적 가공의 중요성을 강조한 이 말은 영화에서만큼 이런 경향의 미술에서도 중요하다. 또한 이 말은 정보화 시대에 일어난 미술 '작품'의 지위 변화를 암시하기도 한다. 이 시대를 어떻게 간주하든지 간에 (만약 하나의 시대로서 존재할 수 있다면) '정보'는 대부분 재가공되고 전송될 수 있는 데이터로서 궁극의 레디메이드라고 할 수 있다. 이에 따라 몇몇 작가는 "목록을 만들어 선별하고, 또 사용하고 다운로드하는"(부리오) 작업을 통해 발견된 이미지와 텍스트를 수정할 뿐 아니라 기존 전시와 배급의 형식도 변형시킨다.

▲ 1987, 1989, 2009a, 2009c ● 1989, 1998 ■ 1992, 1993c, 1998 ◆ 1962a, 1967b, 1970, 1971, 1972a ▲ 1998

3 · 피에르 위그, 「제3의 기억 The Third Memory」, 1999년
두 대의 프로젝터, 베타 디지털, 4분 46초

이와 같은 작업 방식의 결말은 "뒤범벅된 공동 작업"(고든)이며 여
▲ 기서 포스트모더니즘의 예술적 독창성과 작가의 권위에 대한 복잡한
문제는 극에 달하게 된다. 위그와 파레노의 작업 「영혼 없이 껍질뿐인
(No Ghost Just a Shell)」(1999~2002)과 같은 공동 작업을 생각해 보자. 이
들은 일본 애니메이션 회사가 몇몇 조연 캐릭터의 저작권을 팔고 싶
어 한다는 소식을 듣고 하나의 사람-기호에 불과한 '안 리'라는 이름
의 소녀 캐릭터를 샀다. 그리곤 다른 작가들을 불러 그 캐릭터를 그
들의 작업에 등장시켜 달라고 부탁했다. 여기서 미술 작품은 여러 편
의 작품이 엮인 하나의 '사슬'이 된다. 위그와 파레노에게 「영혼 없이
껍질뿐인」은 "그것의 일부를 이루는 형태들을 생성하는 역동적인 구
조"이며 "하나의 이미지 내에서 스스로를 발견해 내는 공동체에 대한
이야기"이다. 독특한 결말을 위해 역시 레디메이드된 상품을 채택한
또 다른 공동 프로젝트를 살펴보자. 이 작업에서 곤살레스-푀스터,
길릭, 티라바니자를 포함한 여러 작가들은 저렴한 이케아 가구를 가
지고 어떻게 맞춤 관을 만들 수 있는지 상세히 알려 준다. 이 작업의
제목은 「399달러 미만으로 이 세상 어디서든 자살하는 법(How to Kill

Yourself Anywhere in the World for Under $399)」이다.

▲ 마르셀 뒤샹부터 데미언 허스트에 이르기까지 레디메이드 오브제
의 전통은 대개 고급미술이나 대중문화, 혹은 둘 모두를 동시에 조롱
해 왔다. 이들은 또한 전 지구적 자본주의에 대해서도 신랄하게 반응
해 왔다. 하지만 이런 새로운 작업에서 보이는 감수성은 개방적이며
심지어 유희적이기까지 하다. 즉 다른 사람, 다른 담론에 대해 열려
있다. 때로는 세계화에 대한 우호적 이미지가 전개되기도 하며(일군의
국제적인 미술가들은 거기서 그들의 전제조건 중 하나를 찾았다.) 유토피아적 국면
● 역시도 존재한다. 예를 들어 티라바니자는 태국의 농촌 지역에서 사
회 참여를 위한 공동체를 만들기 위해 '땅(The Land)'이라 불리는 '작
가들이 운영하는 대규모 공간' 사업에 앞장섰다. 이들은 수동적인 관
람자를 적극적인 토론자들의 임시 공동체로 만들기 위해 애썼다. 이
런 점에서 한때 그래픽 디자이너들의 공산주의 단체의 일원이었던 히
르슈호른은 예술가와 작가, 철학자들에게 봉헌된 자신의 조립식 구조
물을 열정적인 교수법의 일종으로 보았다. 그의 구조물들은 일면 다
■ 다 미술가인 쿠르트 슈비터스의 강박적인 구축물뿐 아니라 구축주의

▲ 1977a, 1980, 1984b　　　　　　　　　▲ 1914, 1986, 2007c　　● 1989, 2009a　　■ 1920, 1926

자 구스타프 클루치스의 정치 선동 광고물의 성격을 띠고 있다. 이 작업을 통해 히르슈호른은 한꺼번에 "생각들을 퍼트리고" "에너지를 방출하며" "활동을 해방하고자" 했다. 그는 관람자들이 대안 공공문화에 익숙해지길 원했을 뿐 아니라 이런 관계를 감동으로 충만하게 만들고 싶어 했다. 다른 작가 중 몇몇은 과학이나 건축 교육을 받은 경우도 있다. 예를 들어 벨기에 작가 카르슈텐 횔러(Carsten Höller, 1961~)와 이탈리아 작가 스테파노 보에리(Stefano Boeri, 1956~)가 채택한 공동
▲ 연구 및 실험 모델은 전통적인 미술 스튜디오가 아니라 실험실이나 디자인 회사에 가까웠다. "나는 '스튜디오'라는 단어를 문자 그대로 받아들인다. 그것은 생산의 공간이 아니라 지식의 시간이다."라고 오로스코는 말했다.

'뒤범벅된 공동 작업'은 또한 뒤범벅된 설치를 의미하기도 했다. 많은 동시대미술에서 설치는 기본 형식으로서 보편적 전시 매체가 됐다.(이는 미술계에서 대규모 전시가 부각되면서 나타난 경향이다. 현재 베네치아, 상파울루, 이스탄불, 광주, 서울, 요코하마에서 비엔날레나 트리엔날레가 열리고 있다.) 대개 이런 전시에서는 사진과 텍스트, 이미지와 오브제, 비디오와 스크린 영사물 등의 프로젝트들이 어수선하게 뒤섞여 놓이기 때문에 때로는 의사소통이 잘 이루어지지 않고 혼란스럽다. 이런 작업들에서 예술로서의 가독성은 다른 종류의 해독 능력으로도 소득을 얻지 못한 채 희생돼 버린다. 그럼에도 불구하고 만드는 측이나 보는 측 모두에게 새로운 작업의 중심 관심사는 담론성과 사교성이다. 위그는 "토론이 프로젝트 구성에 있어서 중요한 국면이 됐다."고 말한다. 반면에 티라바니자는 그의 미술을 "사교의 장소"로서 마을 장터나 무도회장과 같은 것으로 생각했다.

인터랙티브 미학

오늘날과 같은 대규모 전시의 시대에 미술가는 대개 큐레이터의 역할까지 1인 2역을 한다. "나는 팀의 우두머리이자 코치 겸 제작자이자 기획자 겸 대표이며 치어리더이고 파티의 호스트인 동시에 배의 선장이기도 하다. 즉 활동가이자, 활동하게끔 하는 사람이며, 인큐베이터이다."라고 오로스코는 말했다. 이처럼 '큐레이터 겸 미술가'의 부상이 '미술가 겸 큐레이터'의 부상으로 보완하면서 지난 10년간 대규모 전시를 기획한 거장들이 상당히 부각됐다. '큐레이터 겸 미술가'와 '미술가 겸 큐레이터'는 종종 용어뿐 아니라 작업 모델도 공유한다. 예를 들어 몇 해 전 티라바니자와 오로스코, 동료 미술가들은 그들이 만들려는 우발적 공동체의 의미를 강조하기 위해 그들의 프로젝트를
● '플랫폼'과 '정거장', '모였다 흩어지는 장소'로 부르기 시작했다. 2002년 나이지리아 출신 오쿠이 엔위저(Okwui Enwezor, 1963~)가 이끄는 국제 팀이 기획한 도쿠멘타 11 역시 토론의 '플랫폼'이란 용어로 고안됐다. 이는 '실현되지 않은 민주주의', '진리와 화해의 과정', '혼성과 혼성화', '네 개의 아프리카 도시' 같은 주제들을 토대로 전 세계에서 이루어졌다. 독일 카셀에서 열린 실제 전시는 그저 최종 '플랫폼'일 뿐이었다. 그리고 2003년 열린 베네치아 비엔날레는 이탈리아인 프란체스코 보나미(Francesco Bonami, 1955~)가 이끄는 또 다른 국제적 그룹

이 기획했는데 〈유토피아 정거장(Utopia Station)〉, 〈위기의 지대(Zone of Urgency)〉라는 제목의 전시들이 특징적이었다. 이 두 전시는 최근의 미술 제작 경향과 전시 기획에서 보이는 비정형적 담론성을 예시하는 것들이다. '가판대'처럼 '플랫폼'이나 '정거장'이라는 단어 역시 산업 사회에 부합하도록 문화를 현대화하기를 바란 과거 모더니스트의 열
▲ 망을 떠올리게 한다.(엘 리시츠키는 그의 「프로운」 디자인을 "미술과 건축 사이의 중간 정거장"이라 불렀다.) 그러나 이 용어들은 또한 전자 네트워크를 연상시켜서, 많은 작가와 큐레이터들이 '인터랙티비티'란 인터넷 수사를 사용했다. 보통 이런 목적에 적용된 수단들은 웹상의 어떤 대화방보다 훨씬 더 파격적이고 더 직접적이긴 했지만 말이다.

담론성, 사교성과 함께 윤리적인 것과 일상에 대한 관심 역시 최근 미술과 전시에서 자주 표명된다. 미술은 "교환의 또 다른 가능성
● 을 탐구하는 길이며"(위그) "잘 사는" 모델이며(티라바니자) "일상 속에서 함께하는 수단"(오로스코)이다. 부리오가 주장했듯이 "지금부터 그룹은 대중과, 이웃다움은 선동과, 로우테크는 하이테크와, 촉각은 시각과 겨룬다. 무엇보다도 일상은 팝 문화보다 훨씬 더 비옥한 토양임이 드러난다." 이런 인터랙티브 미학의 가능성은 꽤 명확해 보이지만 그래도 역시 문제는 있다. 간혹 개방적 작업과 포용적 사회 간의 불확실한 유사성을 바탕으로 급진적 정치를 미술에 귀속시키는 경우가 있는데, 이것은 산만한 형태가 민주적인 공동체를 연상시킨다거나 비위계적인 설치가 평등한 세상을 예언한다고 말하는 것과 비슷하다. 히르슈호른은 그의 프로젝트를 "결코 끝나지 않는 건설 현장"으로 봤으며, 티라바니자는 "모든 것이 완벽해지는 순간에 작업을 끝낼 필요성"을 거부했다. 그러나 미술이 여전히 담당할 수 있는 임무의 하나는, 미학적·인식적·비판적으로 하나의 구체적인 입장을 취하는 것이다. 게다가 사회에 존재하는 비정형성은 미술이 환영하기보다 거부해야 할 상황일 수도 있다. 반성과 저항을 위해서는 (몇몇 모더니스트 화가들이 시도했던 바와 같이) 형태를 띠어야 한다. 이들 미술가들은 빈번히 상
■ 황주의자들을 비평적 모델로 인용한다. 그러나 상황주의자들은 다른 무엇보다도 정확한 개입과 엄격한 조직화를 높이 평가했다.

위그가 주장한 것처럼 "문제는 '무엇인가'보다는 '누구에게인가'이며 이는 곧 수신자의 문제가 된다." 부리오는 또한 미술을 "구경꾼이자 조작자에 의해 재활성화되는 단위들의 앙상블"로 보았다. 이런 접근은 여러모로 뒤샹식 도발의 또 다른 유산이다. 그러나 그런 '재활성화'가 관람자에게 너무 큰 짐이 되는 것은 어느 시점인가? 관람자
◆ 를 직접 작업에 끌어들이려는 앞선 시도(몇몇 개념미술에서처럼)와 마찬가지로 그 의미가 읽히지 못하는 위험이 발생할 경우가 있는데, 이는 작가를 작품의 중심 인물이자 제1해석자로 되돌려 놓는다. 1968년 롤랑 바르트가 「작가의 죽음」에서 추측한 것처럼 '작가의 죽음'이 곧 '독자의 탄생'을 의미하지는 않으며 오히려 관람자를 어리둥절하게 만든다는 사실을 인정해야 한다. 게다가 적어도 르네상스 이래로 미술이 담론성이나 사교성을 수반하지 않은 적이 있었던가? 오히려 그런 강조는 오직 작가만을 위한 토론과 상호작용을 조장하는 이상한 상황을 초래할 수도 있다. 공동 작업 역시 대개 그 자체로는 좋은 것으

로 여겨진다. 전 세계를 돌며 전시를 기획하는 큐레이터 한스 울리히 오브리스트(Hans Ulrich Obrist)는 "해답은 공동 작업이다. 그런데 질문이 무엇인가?"라고 빈정대며 말했다.

아마도 오늘날 미술이 담론성과 사교성을 전면에 내세우는 것은 그것이 다른 분야에서 드물게 나타나기(적어도 미국에서는 그렇다.) 때문일 것이다. 윤리적인 것과 일상 역시 마찬가지 상황이다. 그것은 공동체라는 개념 자체가 유토피아적 뉘앙스를 풍기는 것과 같다. 미술 관람자도 항상 찾아올 것이라고 확신할 수 없기 때문에 매번 불러내야 한다. 이것은 왜 동시대미술 전시들이 때로 사교성이라는 측면에서 치료 행위처럼 느껴지는가에 대한 한 가지 대답이 될 수 있을 것이다.("와서 우리와 함께 놀고, 이야기하고, 배워요.") 그러나 삶의 다른 영역에서 참여가 멸종된 것처럼 보인다면, 미술에 있어서 참여의 특권적 위치는 일면 보상적 대용물로 기능해야만 한다. 한때 부리오는 아래와 ▲ 같이 제안한 적이 있다. "미술가들은 작은 봉사를 통해 사회적 유대 관계에 존재하는 균열을 메운다." 그리고 다음과 같은 완곡한 표현을 통해 그 어떤 말보다 자신의 의도를 가장 잘 드러낸다. "스펙터클 사회 다음에는 모두가 어느 정도 단축된 소통 채널 내에서 인터랙티브 민주주의의 환영을 찾는 엑스트라 사회가 올 것이다." 전 세계 미술계가 처한 상황 역시 별다를 것이 없어 보인다.

아카이브적 충동

그러나 희망의 조짐이 없는 것은 아니다. 희망의 조짐은 이런 미술의 유토피아적 열망뿐만 아니라 동시대적인 실천의 암묵적 패러다임으로 선택된 것일 수도 있는 미술의 아카이브적 충동에도 있다. 전후 미술에서 많이 찾아볼 수 있는 이런 충동은 보통 설치 안에 배열돼 있는 발견된 이미지, 오브제, 텍스트를 통해, 대개 망각되거나 주변적인 혹은 억압된 역사적 정보를 물리적이고 공간적인, 정말로 인터랙티브한 것으로 만들려는 의지에서 분명 찾아볼 수 있다. 다른 아카이브처럼 이들의 재료는 발견된 동시에 만들어진 것이며, 공적인 동시에 사적이고, 사실적인 동시에 허구적이고, 그저 임시로 함께 사 ● 용된 경우가 대부분이다. 또한 이런 작업은 일종의 아카이브의 논리, 즉 열거와 병치라는 개념적 모체뿐 아니라, 히르슈호른의 가판대나 길릭의 정거장에서처럼 일종의 아카이브의 건축, 즉 정보의 물리적 복합체임을 보여 준다. 히르슈호른은 자신의 작업 과정을 '가지 뻗기(ramification)'의 하나로 설명하며 이런 미술은 대부분 나무처럼, 아니 그보다 잡초나 '리좀'(질 들뢰즈의 용어로 길릭이나 뒤랑 같은 다른 작가들도 사용한다.)처럼 가지를 뻗어 나간다. 아마도 모든 아카이브의 삶이란 변화해 가는 성장에 대한 문제일 것이다. 그것은 접속과 단절을 통해 일어난다. 히르슈호른은 다음과 같이 말한다. "나는 내 작업에서 사고의 무한함과 움직임을 위한 공간을 만들기 위해 실험실, 창고, 스튜디오 공간 등의 형태를 사용하고자 했다."

아카이브적 충동은 태시타 딘의 작업에서 명확히 나타난다. 그녀는 사진, 드로잉, 음향과 같은 다양한 매체를 이용해 작업하지만 그중 가 ■ 장 주요한 매체는 그녀가 "방백(asides)"이라고 부르는 텍스트가 더해

진 단편영화와 비디오이다. 딘은 어느덧 망각된, 중심에서 떨어져 나가거나 궁색해진 사람, 사물, 장소에 주목한다. 으레 그녀는 하나의 사건을 선택해 추적하면서 마치 저절로 그렇게 된 것처럼 아카이브 속으로 가지를 뻗는다. 「소녀 밀항자(Girl Stowaway)」(1994)라는 8분 분량의 16밀리 필름을 살펴보자. 내러티브 방백을 곁들인 이 작품은 컬러와 흑백으로 촬영됐다. 딘은 진 제니라는 이름의 어린 밀항자의 사진을 우연히 보게 됐는데, 이 소녀는 1928년 호주에서 영국으로 가는 '세실 공작'이라는 이름의 배에 몰래 숨어 탔다. 몇 년 후 배는 사우스데본 해안의 스테어홀 만으로 견인돼 결국 그곳에서 해체됐다.

「소녀 밀항자」의 아카이브는 우연의 연속으로 이루어진다. 먼저 딘은 히드로 공항에서 그 사진이 든 가방을 잃어버린다. 나중에 이 가방은 또 다른 '밀항자'가 돼 더블린에서 발견된다. 그리고 그녀가 진 제니에 대해 조사할 때면 항상 제니의 이름이 어디선가 울려 퍼진다.(작가 장 주네부터 데이비드 보위의 노래 「진 지니」에 이르기까지) 딘이 배에 대해 조사하기 위해 스테어홀 만을 찾은 바로 그날 밤에는 한 소녀가 항구 절벽에서 살해된다. 즉 하나의 아카이브로서 「소녀 밀항자」는 그 안에 기록보관인(archivist)인 작가를 포함하고 있다. 딘은 다음과 같이 기록한다. "그녀의 여정은 포트링컨에서 팰머스에 이르는 것이었다." "거기에는 시작과 끝이 있으며, 그것은 기록된 시간의 추이로서 존재한다. 나의 여행은 단선적인 내러티브를 따르지 않는다. 여행은 내가 사진을 발견하는 순간에 시작됐지만 이후로는 줄곧 미지의 영역에 대한 조사를 통해 명확하지 않은 종착지를 향해 두서없이 진행됐다. 그것은 허구에서 사실을 분리시키는 선을 따라 역사로 이어지는 통로가 됐으며 내가 알고 있는 어떤 장소보다도 우연한 개입과 서사시적 마주침이 일어나는 지하 세계로의 여행과 같았다. 내 이야기는 우연에 대한 것이며 초대받은 것과 그렇지 못한 것에 관한 것이다." 아카이브적 작업은 이런 방식으로 역시 아카이브적 작업에 대한 하나의 알레고리가 된다.

또 다른 영화-텍스트 작품에서 딘은 실종됐다가 발견된 인물의 이야기를 들려준다. 1968년 관광객 유치에 혈안이 된 영국의 해안 도시 틴머스 출신의 실패한 사업가 도널드 크로허스트는 전 세계를 한 번도 쉬지 않고 혼자서 항해한 첫 번째 인물이 되기 위해 골든 글로브 경주에 참여한다. 그러나 그는 뱃사람도 아니었으며 '틴머스 일렉트론'이란 이름의 삼동선 배도 항해 준비가 제대로 돼 있지 않아 곧 용기가 꺾이고 만다. 그는 모든 라디오 무선을 끊고 항해 일지를 거짓으로 작성하기 시작한다. 그는 곧 시간 착란에 시달리게 되고 그의 일관성 없는 일지는 신과 우주에 대한 사적인 설교를 담기에 이른다. 결국 크로허스트는 영국 해안에서 불과 몇 마일 떨어지지 않은 곳에서 경도 측정용 시계를 가지고 물속으로 뛰어든다.

딘은 이 사건을 세 편의 단편영화에서 간접적으로 다룬다. 첫 두 편 「바다에서 일어난 실종 I(Disappearance at Sea I)」(1996)과 「바다에서 일어난 실종 II」(1997)는 서로 다른 등대에서 촬영했다. 베릭 근처에서 찍은 첫 번째 작품에서 등대의 불빛은 어둠이 천천히 내리는 깜깜한 수평선 정경과 교대로 등장한다. 노섬벌랜드에서 찍은 두 번째 작

▲ 2009a ● 2009b ■ 1998

2000–2015

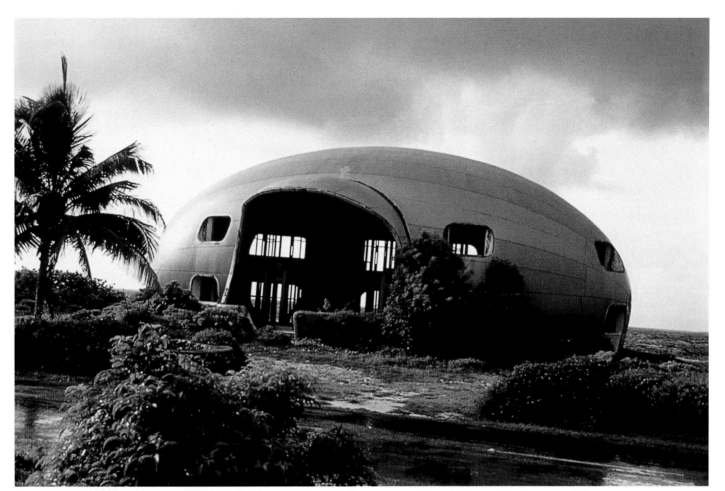

4 • 태시타 딘, 「버블 하우스 Bubble House」, 1999년
R-타입 사진, 99×147cm

품은 등대의 기계 장치 위에 설치된 카메라가 인간의 삶을 빼앗은 바다의 끝없는 파노라마를 보여 준다. 세 번째 작품 「틴머스 일렉트론 (Teignmouth Electron)」(2000)에서 딘은 삼동선의 잔해를 찍기 위해 카리브 해의 케이먼브락 섬을 여행한다. 그녀는 "그것은 탱크 같기도 하고 동물의 시체, 혹은 지금은 멸종한 악명 높은 생물의 골격 같아 보였다."고 기록했다. "어떻게 보든 그것은 원래 기능도 잃어버리고 세대를 거치며 잊혀지고, 시간이 흐르면서 버려졌다." 그렇다면 이 확장된 작품에서 '크로허스트'는 야심에 가득 찬 마을, 형편없는 경주, 형이상학적인 뱃멀미, 그리고 수수께끼 같은 잔해를 드러내는 아카이브 안에서 다른 모든 것들을 밀접하게 결합시키는 단어이다.

또한 딘은 이 아카이브가 가지를 치도록 내버려 두었다. 케이먼브락에 머무는 동안 그녀는 주민들이 '버블 하우스'라고 부르는 버려진 구조물을 발견하고 「틴머스 일렉트론」의 '완벽한 짝'이 되는 또 한 편의 단편 필름-텍스트를 만들었다.[4] 횡령죄로 감옥에 간 프랑스인이 디자인한 버블 하우스는 그녀의 기록에 의하면, "바람을 막아서는 달걀 모양의 형태로 폭풍에 대비한 완벽한 집이었으며 바다를 내다보게 만든 시네마스코프 비율의 창을 가진 기발하고 혁신적인 집이었다." 결코 완성되지 못하고 오랜 시간 버려져 있던 이 구조물은 현재 "다른 시대에서 온 성명서"처럼 폐허 가운데 놓여 있다. "나는 이런

어디도 아닌 장소(no place)에 놓여 있는 기이한 거석들이 좋다." 이어서 딘은 또 하나의 "실패한 미래적인 비전"을 언급한다. "어디도 아닌 장소"가 문자적 의미로 "유토피아"를 의미하고 있음을, 그리고 그것이 "언제도 아닌 시간" 역시 떠올리게 함을 잘 알고 있는 그녀는 그것을 아카이브 오브제로 재생시킨다. 이런 점에서 그녀의 모든 오브제들은 불확실한 속계의 피난처 역할을 한다. 그곳에서 작품의 현재는 끝나지 않은 과거와 다시 열린 미래 사이의 교차로서 기능한다. 바로 여기에 아카이브 미술의 가장 독특한 측면이 놓여 있다. 그것은 과거에 실패한 비전을 대안적 미래의 시나리오로 바꾸려는 욕망, 다시 말해 아카이브적인 잔재들의 '어디도 아닌 장소'를 유토피아적 가능성을 지닌 '어디도 아닌 장소'로 바꾸려는 욕망이다.　　HF

더 읽을거리

Claire Bishop, "Antagonism and Relational Aesthetics," *October*, no. 110, Fall 2004
Laurence Bossé et al., *Tacita Dean: 7 Books* (Paris: Musée d'Art Moderne de la Ville de Paris, 2003)
Nicolas Bourriaud, *Postproduction* (New York: Lukas & Sternberg, 2002) and *Relational Aesthetics* (Dijon: Les Presses du Réel, 1998)
Okwui Enwezor (ed.), *Documenta 11: Platform 5* (Kassel: Hatje Cantz Verlag, 2002)
Tom McDonough, "No Ghost," *October*, no. 110, Fall 2004
Hans Ulrich Obrist, *Interviews, Volume I* (Milan: Edizioni Charta, 2003)

파리 음악의 전당에서 열린 대규모 회고전을 통해 미국 미술가 크리스천 마클레이가 파리에서 아방가르드 미술의 새로운 역사를 쓴다. 프랑스 외무부는 소피 칼을 베네치아 비엔날레의 프랑스 대표 작가로 선정함으로써 프랑스 아방가르드 미술의 미래에 대한 믿음을 드러낸다. 한편 브루클린 음악학교는 남아프리카 공화국의 윌리엄 켄트리지에게 「마술피리」 공연을 위한 무대디자인을 맡긴다.

▲ 1960년에 발표된 「모더니즘 회화」에서 클레멘트 그린버그는 진정한 자기성찰적 혹은 '자기비판적' 아방가르드 미술가는 미술 작품을 그 작품이 지닌 특정 조건들의 논리에 맞서 시험하고 자신이 쓰는 매체의 전통을 그 매체의 역사를 참조함으로써 최소한 암시적으로라도 인정하는 이라고 주장했다. "모더니즘의 자기비판은 계몽주의의 비판으로부터 발전된 것이지만 그와 똑같은 것은 아니다. 계몽주의에서 비판은 말 그대로 외부에서 가해지는 것이다. 그러나 모더니즘에서 비판은 내부, 즉 비판이 이루어지는 절차 그 자체를 통해서 수행된다." 그린버그는 이 절차를 가리켜 특정 매체의 "권한 영역(area of competence)"이라 했다.(그는 다음과 같이 썼다. "모더니즘이 과거와의 단절이 아니라고 주장하는 것만으로는 충분하지 않다. 그것은 일종의 권력이양(devolution), 즉 이전의 전통을 종식시키는 것이라 할 수 있지만 반면에 전통을 더욱 진전(evolution)시키는 것을 의미하기도 한다. 모더니즘 미술은 과거로부터 어떤 공백이나 단절 없이 발전한다. 그리고 어디서 끝을 맺건 간에, 그것은 언제나 과거의 견지에서 이해될 것이다.")

따라서 초기 모더니즘 미술은 작품의 지지체를 "전면에 드러냈다(figure forth)"고 할 수 있다. 즉 작품의 지지체를 표면으로 불러내 작품 배경(ground)을 지시했다. 입체주의 그리드는 회화의 사각 틀 형태

뿐 아니라 그 표면의 평면성과 횡적 확장도 재현하고, 나아가 캔버스의 직조된 그물망을 흉내 내거나 "전면에 드러냈다." 이 전략들은 그리드의 '규칙'이라 할 수 있을 것이다. 유사하게 1916년 연작 「항구▲ 와 바다」에서 피트 몬드리안은 파도치는 모습을 십자형 상형문자로 바꿔 놓음으로써, 바다는 (수평선과 공간을 시각적으로 관통하는 수직의 궤적으로 구성되는) 시각 공간의 원근법 그리고 캔버스의 평면성과 직물의 짜임새를 동시에 "전면에 드러낼" 수 있었다. 이 미학적 임무의 완성으로 입체주의자들과 몬드리안은 곧바로 그린버그가 말하는 진정한 아방가르드 중 하나로 자리매김할 수 있었다. 그린버그는 아방가르드의 반대편에 '키치'를 위치시켰다. 초기의 글 「아방가르드와 키치」에서● 그는, 키치는 진정한 것이 아닌 미술의 모조품으로서 우리가 숨 쉬는 문화라는 대기를 오염시켜 왔다고 주장했다. 다시 말해서 키치는 무책임할 정도로 매체에 무관심하기 때문에 포마이카를 칠해 만든 가짜 나무나 대리석처럼 '자기비판'을 모조 효과로 대체해 버림으로써 취향을 오염시킨다는 것이다. 따라서 아방가르드 미술가에게 소명이 있다면, 그것은 키치의 창궐에 맞서 싸우는 것이라 주장했다.

그러나 70년대에 들어 모더니즘적 아방가르드와 매체 특수성에 관

1 · 크리스천 마클레이, 「비디오 사중주 Video Quartet」, 2002년
4채널 DVD 프로젝션, 14분, 각 스크린은 96×120cm, 전체 96×480cm

▲ 1960b ▲ 1917a ● 1960b

한 이런 관점은 역사에서 폐기됐는데, 다음 세 가지 요인이 작용했다. 미학적 대상의 "탈물질화", 개념주의의 도래, 그리고 뒤샹이 피카소를 제치고 20세기의 가장 중요한 미술가로 등극한 일이다. 루시 리파드는 『6년: 미술 대상의 탈물질화(Six Years: The Dematerialization of the Art ▲ Object)』(1973)에서 (포스트미니멀리즘으로 대표되는) 동시대미술이 상품화돼 버린 미니멀리즘(그린버그의 매체 특수성의 논리적 결론)을 얼마나 비난했는지 살펴보았다. 리파드는 일시적으로만 지속되는 장소 특정적 작업과 퍼포먼스 미술에 의해서만 이 상황을 타개할 수 있다고 봤다. 솔 르윗
● 의 벽 드로잉이나 크리스 버든과 비토 아콘치의 작업이 그 예이다.

이런 징후와 함께 또 다른 형태의 탈물질화, 즉 미술 대상의 '관념'으로의 전환이 일어났다. 이것은 조지프 코수스가 1968년 선언문 「철학 이후의 미술」에서 택한 노선이다. 그는 루트비히 비트겐슈타인, 윌러드 콰인(Willard Quine), A. J. 에어(A. J. Ayer) 이후의 서양 선험철학이 (대부분 영국에서 수행된) 언어 분석으로 대체되는 방식을 지적하며, 철학에서의 이런 전환과 뒤샹이 레디메이드를 통해 일으킨 전환이 상응한다고 보았다. 뒤샹은 대량생산된 상업 오브제들을 단순히 "이것은 미술이다."라는 명제로만 이해해야 한다고 주장했다. 코수스는 이와 같은 치환이 미술 대상을 단순한 관념 혹은 미학적 정의로 탈물질화한다고 지적하며, 미술을 정의하는 것 자체가 매체 특수성이라는 모더니즘의 원리를 넘어서는 것이라고 결론지었다.

미술가가 된다는 것은 이제 미술의 본성에 이의를 제기하는 것을 의
◆ 미한다. 그러나 누군가가 회화의 본성에 이의를 제기한다고 해서 그가 미술의 본성에 이의를 제기하는 것은 아니다. 미술가가 회화(혹은 조각)를 받아들인다면, 그는 그에 수반된 전통을 받아들이는 것이다. 따라서 당신이 회화를 제작한다면, 당신은 (이의를 제기하는 것이 아니라) 이미 미술의 본성을 받아들인 것이다.

난공불락으로 보이던 피카소의 자리를 뒤샹에게 내준 「철학 이후의

예술」은 매체 특수성이라는 모더니즘의 원리가 쇠락하고 있음을 보여 준다. 코수스는, 대상에서 진술로의 전환을 통해 뒤샹은 이미 특정 매체들의 필연성을 내던져 버렸다고 지적하며, 회화나 조각의 본성에 관한 '자기비판적' 성찰이라는 모더니즘적 주장의 중요성을 일
▲ 축했다. 일찍이 르네 마그리트는 「이것은 파이프가 아니다」를 통해 재
● 현을 언어에 종속시켰고, 마르셀 브로타스도 「독수리 부 카탈로그 분과(Eagles Department, Catalogues Section)」에서 "이것은 미술 작품이 아니다."라는 문구를 반복함으로써 작품을 진술로 보는 것에 동참했다. 코수스의 개념주의 작품 「하나 그리고 세 개의 의자(One and Three Chairs)」에는 일상적인 레디메이드 의자와 그 의자를 찍은 사진이 등장하고 벽에는 의자의 사전적 정의를 적은 텍스트 패널이 붙어 있다. 미술에서 이렇게 뒤샹식 언어가 홍수를 이루게 되면서 피카소가 발
■ 명한 패러다임들은 깨끗이 사라지는 듯했다. 콜라주는 '데콜라주'나 포토몽타주로 축소됐고 입체주의 그리드는 모노크롬의 다양한 변주들에서 겨우 명맥만 유지하게 됐다.

탈매체적 조건 시대의 미술

미술관이나 갤러리에서 보는 설치미술, 즉 혼합매체를 이용한 작품은 특정 매체에 관심이 없다는 점에서, 미술 대상의 탈물질화, 개념주의, 그리고 뒤샹의 매체 특수성에 대한 공격을 오늘날 버전으로 계승했다고 볼 수 있다. 따라서 설치미술은 ("기계 복제 시대의 예술"이라고 한 발
◆ 터 벤야민의 표현을 따라) '탈매체적 조건' 시대를 예고하는 것으로서 우리 시대 미술 생산의 주요 특징으로 여겨진다. 근래에 설치미술이 지배적인 듯 보이지만 그렇다고 해서 모든 미술가들이 이 조건을 그대로 따르는 것은 아니다. 몇몇은 새 매체를 재현 작업을 위한 배경이나 지지체로서 탐구하는데, 종종 그 매체의 역사를 환기시키기도 하고 심지어 새롭게 가공하기도 한다. 이를 통해 미술가들은 그린버그식의 본래 모더니즘 원리에서 벗어난 방식이긴 하지만 매체 특수성을 지닌 형식으로 사실상 되돌아가고 있다. 오늘날 미술가들은 자신만의 새로

2 • 크리스천 마클레이, 「전화기 Telephones」, 1995년
비디오, 7분 30초

영을 통해 각 사진들을 완전히 평면적으로 만들었다. 사진 속 빈 주차 공간들은 흰색 줄이 그어진 일종의 그리드로 보인다. 이렇게 모더니즘 그리드처럼 수열적으로 구획된 칸들은 자동차 역시 작은 팸플릿과 마찬가지로 연속적으로 대량생산된 것이라는 사실을 분명히 한다. 이는 우리가 "기계 복제 시대"에 살고 있다는 벤야민의 확신에 대한 일종의 오마주였다. 자동차와 자동차 문화에 대한 루샤의 지속적인 관심은 그의 '기술적 지지체'가 바로 자동차 자체라는 사실을 암시한다. 결국 자동차가 그의 매체의 '규칙들'을 발생시키고 그 특정성을 보증하는데, 이는 입체주의 그리드가 모더니즘 회화의 '규칙들'을 제시하는 것과 동일한 방식이다. 자동차 오일 웅덩이는 주차장의 노면에 얼룩을 남겨서, 그곳에 주차했던 자동차의 흔적이 된다. 여기서 루샤는 그가 '얼룩(Stains)'이라 부른, 다음 작업의 규칙을 끌어온 듯 보인다. 유화라는 전통적 매체는 더 이상 그의 관심사가 아니라고 밝히며, 대신 그는 블루베리 추출물, 카레, 초콜릿 시럽, 철갑상어 알 같은 별난 재료들을 사용해서 헝겊으로 된 자신의 책 표지에 얼룩을 남겼다. 이런 식으로 루샤의 「얼룩」은 모더니즘 미술이 과거에 수행했던 '얼룩 회화', 즉 '색면'으로 나아갔다.

루샤가 자동차에 주목한 것처럼, 미국 미술가 크리스천 마클레이 (Christian Marclay, 1955~)는 음악, 더 넓게는 소리의 역사와 문화를 지속적으로 작품에서 언급했다. 2002년에 발표된 걸작 「비디오 사중주」에서 마클레이는 네 개의 DVD 스크린을 수평으로 나란히 설치하고 각 스크린에 유명 영화의 화면을 모아 놓은 영상을 내보냈다. 한 스크린에서는 자넷 리가 비명을 지르는 「사이코」의 샤워 장면이 나오고, 이와 경쟁하듯 다음 스크린에서는 잉그리드 버그만이 생각에 잠겨 "이것만은 기억해 줘요."라고 노래를 부르는 「카사블랑카」의 장면이 나온다. 이런 동시다발적 상영에서, 마클레이는 각각의 영상에서 동시에 발생하는 싱크사운드(영화나 영상의 각 프레임이나 장면에 일치하는 음향–옮긴이)가 일종의 불협화음을 이루도록 조작했다. 이렇게 만들어진 불협화음은 관람자의 주의를 흐트러뜨리는 동시에 흥분시킨다. 여기서 상업적·영화적 매체인 싱크사운드는 마클레이의 일종의 '기술적 지지체'로서 그가 "전면에 드러내고자" 했던 영화에서 유래한 매체를 구성한다. 예를 들어 「웨스트 사이드 스토리」에서는 다섯 명의 갱 멤버가 동시에 손가락으로 딱딱 소리를 내는 장면이 나오고, 「신사는 금발을 좋아해」에서 마릴린 먼로가 탁 소리를 내며 부채를 접는 순간 바로 옆 스크린에서 게이샤가 먼로와 동시에 부채를 접는 장면이 나온다. 가장 짜릿한 예는 하포 막스(Harpo Marx)의 무성 영상과, 바퀴벌레가 소리 없이 피아노 건반 위를 미친 듯이 돌아다니는 장면을 병치한 것이다.[1] 이 경우 관람자는 영화의 역사를 거슬러 올라가 싱크사운드가 등장한 역사적 해인 1929년의 무성영화까지 도달하게 된다. 이로써 영화 필름의 가장자리에 위치한, 거의 보이지 않는 오디오 테이프 이미지까지 우리가 볼 수 있게 했다. 즉 마클레이는 소리를 "전면에 드러내기" 위해 무성(silence)을 이용했다고 할 수 있다.

「비디오 사중주」에서 잉그리드 버그먼은 거울에 비친 자신을 보면서 생각에 잠겨 노래를 부른다. 비록 노래 부르는 이와 거울 속 그녀

운 개별 매체들의 규칙들을 탐구하고 그 매체들의 '기술적 지지체'(저널리즘, 필름, 애니메이션, 혹은 파워포인트 프레젠테이션 같은 상업적 오브제 유형으로 전통적이고 역사적인 매체와 구별됨)를 "전면에 드러내는" 방식을 고안함으로써 진정한 아방가르드의 역할을 하고 탈매체적 조건에서의 키치에 저항한다.

지지체를 전면으로 드러내기

탈매체적 조건에 저항하는 이들에게 영향을 준 초기의 미술가는 에 ▲ 드 루샤다. 60년대 그는 로스앤젤레스의 스테레오타입들, 예를 들면 야자수, 수영장, 주차장, 주유소 등을 사진으로 찍은 뒤 작고 저렴한 사진집 형태로 발표했다. 루샤는 주유소에 대해 다음과 같이 설명했다. "1년에 네댓 번 (고향인 오클라호마로) 운전해 가곤 하는데 LA와 오클라호마 사이에 정말 너무나 많은 불모지가 있다고 느꼈다. 누군가는 이를 도시에 전해야 한다는 생각이 들었고 그 생각이 바로 사진집 『26개의 주유소』로 이어졌다. 그것이 내가 따라야만 하는 일종의 상상의 규칙 같은 것이 됐다." 그는 『주차장(Parking Lots)』에서 항공 촬

▲ 1960c, 1967a, 1968b

는 동일 프레임 내에 있지만 이 둘의 모습은 앵글/리버스앵글이라는 영화 편집 기법을 통해 "전면에 드러난다." 마클레이의 1995년 비디오 작업 「전화기」에서도 비슷한 예를 볼 수 있다. 앵글/리버스앵글을 통해 두 명의 대화를 카메라에 담았는데, 관람자는 한 사람의 얼굴을 보다가 곧 다른 이의 반응을 보게 되고, 결국 다시 첫 번째 사람으로 돌아가 그/그녀의 반응을 보게 된다.[2] 이러한 장면 회전 방식은 영화 공간의 연속성과 밀도를 만들어 낸다. 앵글/리버스앵글을 가장 잘 보여 주는 것은 아마 전화벨이 울리다가 멈추고 곧이어 "여보세요"로 이어지는 장면일 것이다. 전화를 건 사람에게 화면이 넘어간다. "자기, 나야……." 또 화면이 넘어간다. "누구세요?" 히치콕의 「다이얼 M을 돌려라」의 전체 줄거리가 이 전화 통화의 앵글/리버스앵글에서 발생한 것이라 해도 과언이 아니다.

제임스 콜먼(James Coleman)의 「I.N.I.T.I.A.L.S」도 「전화기」와 동일한 수사를 사용한다. (마치 파워포인트 프레젠테이션을 하듯) 오디오가 결합된 슬라이드 연속 장면으로, 두 등장 인물은 상대방을 쳐다보는 대신 화면 밖을 보고 있다. 콜먼은 이 이미지를 통해서 스틸사진의 부동(不動)함과 따라서 하나의 슬라이드로는 앵글/리버스앵글이 불가능함을 "전면에 드러냈다."[3] 로이 리히텐슈타인은 앞서 만화 프레임을 통해 이와 같은 한계를 드러낸 바 있다. 연인은 서로 친밀감을 교환하지만 시선이 상대방이 아닌 화면 밖 관람자를 향하고 있기에 그 친밀감은 반감된다. 기술적 지지체의 '규칙'에 대한 콜먼의 자기비판적 승인은 「I.N.I.T.I.A.L.S」의 사운드트랙에서 W. B. 예이츠의 희곡 「뼈들의 명상(The Dreaming of the Bones)」 인용구가 흘러나올 때 절정에 이른다. 내레이터는 묻는다. "왜 당신은 흘긋 한번 쳐다보고 곧 돌아서는가?" 이것은 슬라이드의 한계를 가장 완벽하게 시인한 것이다.

프랑스 미술가 소피 칼(Sophie Calle, 1953~)은 처음에는 텍스트와 이미지를 결합하는 개념주의 사진가로 경력을 쌓기 시작했다. 그러나 곧 자신만의 매체를 개발하기 위해 새로운 '기술적 지지체'로 관심을 돌렸다. 탐사 저널리즘(워터게이트를 파헤친 《워싱턴 포스트》를 생각해 보자.)을 채택한 칼은 미지의 사실을 추적하는 리포터로 변신했다. 1983년

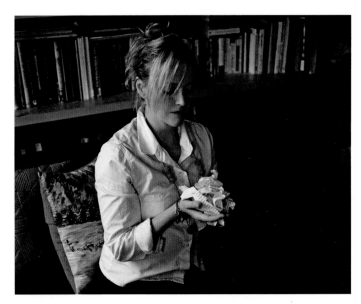

4 · 소피 칼, 「잘 지내 Take Care of Yourself」 미란다 리처드슨 편의 일부, 2007년
파인아트 프린트를 알루미늄에 드라이 마운트, 나무 액자, 유리, 98×78.5cm

작 「주소록(Address Book)」은 파리의 한 카페에서 누군가 잃어버린 작은 전화번호부를 발견하면서 시작됐다. 칼은 그 전화번호부를 주워 거기 적힌 모든 번호에 전화를 걸어 그 전화번호부의 주인에 관해 물었다. 그녀는 그것을 잃어버린 사람에 관한 인상을 그 사람의 인간 관계에 근거해 구축하고자 했다. 작품의 '기술적 지지체'로서 탐사 저널리즘을 택한 칼은 전화번호부 주인의 성격에 관한 인터뷰들과 자신이 내린 결론을 매일 프랑스 신문 《리베라시옹(Libération)》에 실었다.

후에 나온 작품 「한 여자가 사라지다(A Woman Vanishes)」는 베네딕트라는 한 여성에 관한 신문 기사에 초점을 맞췄다. 베네딕트는 2003년 퐁피두에서 열린 칼의 회고전 〈나를 보았니?(M'a tu vue?)〉의 안전요원이었다. 칼의 작업에 매료된 그녀는 전시장 방문객들을 미행해 몰래 그들의 사진을 찍었는데, 이후 베네딕트의 아파트가 있던 파리의 일 생루이에 원인 불명의 불이 나서 그녀의 집이 잿더미로 변했다. 경찰은 그곳에서 불탄 네거티브 사진들을 발견했으나, 베네딕트는 이미 사라진 후였다. 센 강을 뒤지거나 이웃을 탐문하는 등의 경찰 조사에 관한 신문 기사를 사진으로 찍고 작품으로 만든 「한 여자가 사라지다」에서는 저널리즘이라는 칼의 지지체가 "전면에 드러난다."

칼이 베네치아 비엔날레의 프랑스 대표 작가로 선정된 2007년, 그녀는 특유의 유머감각을 발휘해 자신의 전시 큐레이터를 모집한다는 신문 광고를 냈다. 다니엘 뷔랭이 광고에 답했고 그는 칼의 전시 큐레이터가 되었다. 「잘 지내」는 칼의 애인이 그녀에게 보낸 갑작스러운 이별 통보 이메일을 주제로 한 작품이다. "잘 지내"라는 편지의 마지막 부분은 위선의 절정을 보여 준다. 여러 대의 비디오 스크린에서는 여배우 카트린 드뇌브, 잔 모로, 미란다 리처드슨[4]을 비롯해 여러 전문직 여성들이 나와서 편지를 크게 읽고 그 잔인함에 대해 공연한다. 어떤 이는 편지로 노래를 부르고 어떤 이는 편지를 '간판(sign)'으로 만든다. 「주소록」과 마찬가지로 이 작품의 의도는 글쓴이의 이미지를 구축하는 것이다. 다른 작품과 차이가 있다면 칼 자신이 편지의 저

3 · 제임스 콜먼, 「I.N.I.T.I.A.L.S」, 1993~1994년
오디오 내레이션과 이미지 프로젝션

▲ 1960c

▲ 1971

브라이언 오도허티와 '화이트 큐브'

60년대 초 미니멀리즘이 추상표현주의를 대체하면서 뉴욕 미술의 중심지가 바뀌었다. 8번가와 그리니치빌리지에 모여 있던 작업실들이 남쪽 옛 경공업 지구로 이동했다. 이곳의 빈 공장들은 후에 '로프트'라 불리는 넓은 개방형 작업실로 쓰였다. 주요 딜러들도 함께 이동하면서 이제 소호는 미술 생산과 전시의 중심지가 됐다. 흰색으로 칠해 빛으로 가득한 로프트는 작품의 덩치를 과거 그 공간을 차지하던 산업자재만큼 키우는 데 일조했다. 도널드 저드나 로버트 모리스의 작품은 이 새로운 공간이 있었기에 구상될 수 있었다. 아일랜드 출신의 비평가이자 미술가인 브라이언 오도허티(Brian O'Doherty)는 이 공간을 '화이트 큐브', 즉 흰색 입방체라 불렀다.

1976년 《아트포럼》에 연재된 글을 출판한 오도허티의 『화이트 큐브 안에서: 갤러리 공간의 이데올로기』는 모더니즘에 대한 근본적 거부를 확산시켰다. 그는 미니멀리즘 오브제의 대체 미술로서 일시적 미술과 개념주의의 중요성을 재차 강조하며, '화이트 큐브'라는 말에 한 매체가 자신의 "권한 영역"을 주장하는 자기비판적인 모더니즘 규약에 대한 일종의 조소의 의미를 담았다. 오도허티에 따르면, 새 갤러리들의 '이데올로기'는 상업 공간과 창작 공간의 상동 관계에서 비롯됐다. 뫼비우스의 띠처럼 두 공간은 서로 구분될 수 없다. 모더니즘의 목표는 미술 작품의 **자율성**을 강화하고 작품이 그 틀에 의해 외부와 완전히 격리돼 그 어떤 것도 안으로 침투할 수 없도록 작품의 **자기참조성**을 지키는 것이다. 자기재현을 뜻하는 자기참조성은 추상의 근본 조건이다. 『판단력비판』에서 칸트는 이 자율적 '무사심'을 미의 조건으로 규정한 바 있다. 무사심은 작품이 외부의 어떤 것(재현의 대상이든 다른 '개념'이든)도 거부하는 데서 생긴다. 으리으리한 미술관의 흰색 전시실에서 유래된 화이트 큐브라는 말은 작품의 '순수성'(자율성의 또 다른 표현)의 근본으로 여겨졌다. 그러나 일단 갤러리와 로프트의 유사성이 더 이상 부정할 수 없는 것이 되자 '순수성'은 금전적 이익의 뒷전으로 사라져

버렸다. 모더니즘적 자율성의 쇠퇴는 탈매체적 조건의 설치미술의 전개를 허락한 주요 원인이 됐다. 비디오 프로젝션은 침투가 불가능했던 회화 표면을 조금씩 부식시켜 안개나 구름 같은 몽환적 조건을 모방했다. '화이트 큐브'의 권위가 붕괴되면서 벽의 객관적 실재성과 관람자의 주관적 경험 사이의 긴장감이 중요해졌고 매체의 저항적 지지체가 들어설 자리는 사라지게 됐다.

1967년 오도허티는 콜로라도 레드 산의 예술적 도시 애스펀의 후원을 받아 잡지 《애스펀(Aspen)》 5+6호를 편집했다. 두께 7.6센티미터에 한 변이 약 23센티미터인 장방형 흰색 상자 형태의 이 '잡지'에는 레코드판(알랭 로브-그리예가 자신의 소설 『질투(Jealousy)』를 낭송한 것), 영화 필름(로버트 모리스의 춤 작업 『장소(Site)』), 그리고 롤랑 바르트의 「작가의 죽음」 초판본 등이 담겨 있다. 그는 또 마르셀 뒤샹을 설득해 「창조 행위(The Creative Act)」를 강연하도록 했다. 이전에도 두 사람은 만난 적이 있다. 더블린에서 의학을 전공한 오도허티는 일찍이 뒤샹의 심전도를 검사했다. 이 다다 미술가에게서 나온 심전도 그래프가 전시되자 관람자들은 이것이 레디메이드인지 아니면 창조된 작품인지 혼란스러워했다.

미술가로서 오도허티는 또한 뒤샹에게서 깊은 영향을 받아, 미적 판단의 근거가 되는 예술적 관습과 가정에 의문을 제기하는 작업을 했다. 그의 작업은 개념적인 것에서 화이트 큐브의 순수성에 반어적으로 의존하는 '로프 작업'에 이르기까지 다양하다. '로프 작업'에서 갤러리나 미술관 구석을 가로지르며 교차하는 채색된 로프들은 평면이 공중에 매달린 듯한 시각적 환영을 만들어 냈다. 이런 시각적 게슈탈트로 인해 입방체의 물리적 차원은 지워진다.

1972년 오도허티는 작업에 '패트릭 아일랜드'라고 서명하기 시작했다. 북아일랜드에서 영국군의 피의 일요일 학살에 대한 항의였다. 2007년 뉴욕에서 회고전 〈오도허티/아일랜드〉가 열렸고, 그 전해에 그는 아일랜드의 평화를 인정하고 아일랜드현대미술관의 땅에 또 다른 자아 '패트릭 아일랜드'를 '매장'하는 의식을 거행했다.

자일 수도 아닐 수도 있다는 점이 미묘하다는 것이다. 따라서 역설적이게도 미지의 타자에 대한 기록 작업을 하는 미술가는 결국 감상적인 '고백'의 대상을 만들어 내는데, 이는 낯선 이들에 의해 수행된다. 2008년 여름 「잘 지내」는 전(前) 파리국립도서관에서 전시됐다. 앙리 라브루스트(Henri Labrouste)의 주철 양식으로 유명한 대열람실 입구에서 방문객은 편지의 사본을 받는다. 열람실의 기다란 책상에 흩어져 있는 비디오 모니터에서는 이 작업에 참여한 여성 참가자들이 자신들은 보지 못하는 관객들을 향해 편지를 읽는 영상이 상영된다. 이 도서관 전시는 가죽 제본된 책들이 가득 찬 열람실에서 작품을 상영함으로써 텍스트 낭독이라는 일련의 행위로 작품의 효과를 더 극대화했다.

마클레이가 영화의 싱크사운드를 자신의 '기술적 지지체'로 채택하고, 제임스 콜먼과 소피 칼이 각각 파워포인트와 탐사 저널리즘의 기

▲ 법을 활용했다면, 남아프리카 공화국 출신의 미술가 윌리엄 켄트리지는 애니메이션을 택했다. 애니메이션이라는 상업적 예술 형식을 택한 그는 목탄으로 그림을 그리고 그것을 사진 찍었다. 그리고 일부를 살짝 지운 다음 변경된 새 이미지를 또 사진으로 찍었다. 이런 과정을 반복해 한 편의 영화 필름을 만들어 냈다. 켄트리지는 2000년 「약 상자」에서 병, 튜브, 솔 등이 놓인 선반을 정면 시점으로 그린 이미지를 실제 약 상자의 안쪽에 영사해 약 상자의 거울과 마주보도록 했다.[5] 켄트리지 자신의 모습의 반영에서 시작한 영상은 이미지들을 공간에 대한 모호한 경험으로 바꿔 놓았다. 저 얼굴은 대부분의 회화에서처럼 표면 **뒤쪽**에 있는가, 아니면 그 **표면에** 있는가? 이 모호함은 얀 반 에이크의 「아르놀피니의 결혼식」에서 파르미자니노의 「볼록거울의 자화상」에 이르기까지 지난 수세기 동안 화가들이 탐색했던 것이다.

까마귀 떼가 화가의 머리 뒤로 날아오르며 검은색 날개가 하늘을

휘젓는 마지막 장면은 그림이 조금씩 지워지면서 흐릿한 유령 같은 형상들이 나타나는 것이 마치 켄트리지 자신의 애니메이션 제작 방식을 흉내 낸 듯 보인다. 날아가는 새의 문질러진 날개는 2007년 그가 브루클린 미술학교의 「마술피리」 공연을 위해 제작했던 무대배경에도 등장한다. 이처럼 자신의 기법을 "전면에 드러내는" 것은 이미 1996년 「주요 불만의 역사」에서 시도됐던 것이다. 그는 주인공이 빗속을 운전할 때, 앞 유리의 와이퍼가 간격을 두고 반복적으로 유리를 닦는 장면을 특유의 지워내기 방식으로 표현했다.[6] 켄트리지의 지우는 행위가 남긴 문질러진 흔적은 기법적으로 루샤의 흐릿한 얼룩을 연상시킨다. 둘 다 윤곽의 명료함이라는 관습에 저항했던 모더니즘 투쟁의 역사를 상기시킨다. 남아공의 아프리카 민족회의(넬슨 만델라가 속한 당)를 지지하는 유명 법조인 아버지를 둔 켄트리지는 남아공을 떠나 파리에서 머물 때 사뮈엘 베케트 류의 모더니즘 연극을 하는 극단에서 활동한 적이 있다. 남아공으로 돌아온 켄트리지는 정치적 미술이 제기한 미학적 역설에 관해 거론했다. "우리 역사와 거기서 비롯된 도덕적 명령이라는 두 가지 요소는 아파르트헤이트라는 요지부동의 바위를 경계하는 개인적인 방침을 세우게 한다. 이 바위를 피하는 것이 미술가의 일이다. 이 두 가지가 우리 역사의 압제를 구성하

는 요소들이다. 이를 피하는 것은 당연하다. 왜냐하면 앞서 말했듯이 그 바위는 독점욕이 강하고 좋은 작업에 적대적이기 때문이다. 내 말은 아파르트헤이트 혹은 구원(redemption)이 재현되거나 묘사되거나 탐색될 가치가 없다는 것이 아니다. 내 말은 이 바위의 규모와 무게가 미술 작업에 적대적이라는 것이다. 바위에 정면으로 맞설 수는 없다. 바위는 언제나 이긴다." 자신의 매체에 근거를 둔 지우기를 "전면에 드러내는" 켄트리지의 결정은 바로 '바위'에 대한 그 특유의 저항 방식인 셈이다.　　RK

더 읽을거리

Clement Greenberg, "Avant-garde and Kitsch" (1939) "Modernist Painting" (1960), in *The Collected Essays and Criticism*, vols 1 and 4, ed. John O'Brian (Chicago: University of Chicago Press, 1986 and 1993)
Ed Ruscha, *Leave Any Information at the Signal: Writings, Interviews, Bits, Pages* (Cambridge, Mass.: MIT Press, 2002)
Jean-Pierre Criqui (ed.), *Christian Marclay: Replay* (Zurich: JRP|Ringier, 2007)
George Baker (ed.), *James Coleman* (Cambridge, Mass.: MIT Press, 2003)
Sophie Calle, *Take Care of Yourself* (Paris: Dis Voir/Actes Sud, 2007)
Rosalind Krauss, "The Rock: William Kentridge's Drawings for Projection," *October*, vol. 92, Spring 2000, pp. 3–35
Rosalind Krauss, *Perpetual Inventory* (Cambridge, Mass.: MIT Press, 2010)

2007ᵇ

〈기념비적이지 않은: 21세기의 오브제〉전이 뉴욕 뉴 뮤지엄에서 열린다. 이 전시는 젊은 세대 조각가들이
아상블라주와 집적에 새롭게 주목하고 있음을 드러낸다.

80년대 말에서 90년대 초 이후 등장한 새로운 세대의 조각가들은 이전 세대 유산들에 대립각을 세우며 자신의 작업을 정의했다. 그 유산
▲ 은 미니멀리즘(도널드 저드와 칼 안드레)과 포스트미니멀리즘(에바 헤세, 브루스 나우먼, 리처드 세라), 그리고 빚고 자르고 깎고 구축하는 물질적 행위
● 들을 대체했다고 주장한 개념주의(한스 하케, 더글러스 휴블러, 로렌스 와이너)의 반(反)조각적 전제들로, 60년대와 70년대 조각을 지각하는 지배적 방식들이다. 80년대에 들어 이자 겐즈켄(Isa Genzken, 1948~), 토마스 히
■ 르슈호른, 존 밀러, 가브리엘 오로스코 같은 미술가들이 조각의 새로운 패러다임을 탐색했다. 이는 이들의 후기 작업에서 절정에 달했고 그 성과는 캐럴 보브(Carol Bove, 1971~), 톰 버(Tom Burr, 1963~), 그리고 레이첼 해리슨(Rachel Harrison, 1966~) 같은 젊은 조각가들로부터 큰 호응을 얻었다.

새로운 동기, 새로운 패러다임, 새로운 전략

물론 이 급진적인 세대교체와 패러다임 전환에는 수많은 이질적 요인들이 작용했다. 이중 첫 번째 요인으로 값싼 소비품에 대한 거의 마조히즘적인 수용을 들 수 있다. 모더니즘의 전 역사를 통틀어 상품은 늘 조각(레디메이드는 제외)이 대립해 온 오브제 유형이었다. 진부한 것일 수밖에 없는 상품의 운명과 반대로 조각은 언제나 기념비적 영구성이나 유토피아적 구축을 주장했다. 그런데 최근의 작업들은 손쉽게 구할 수 있는 대량생산된 소비 물품들을 조합한다. 값싸고 일시적이고 조잡한 재료들(스티로폼, 배관 테이프, 알루미늄, 발견된 도시 쓰레기 따위)로 조각의 몸체를 만들고, 또 혁신과 계획된 진부화부터 쓰레기와 생태적 재앙에 이르는, 일상적 물건의 끊임없는 재생적 순환을 조각으로 표현한다. 뒤샹의 레디메이드가 그랬듯, 조각이 일용품의 보편적 현존과 진부화를 그대로 흉내 내는 것은 조각의 초역사적 열망을 부정하고 결국에는 미학적 자율성마저 위협하는 듯 보인다. 그러나 뒤샹의 레디메이드만이 유일하게 할 포스터가 **상품 조각**의 부상이라 정의했던 현상의 토대가 된 것은 아니다. 오히려 50년대 중후반과 60년대 초의 미술에서 레디메이드의 인식론적 급진성을 갱신한 여러 사례를 찾을 수 있다. 로버트 라우셴버그의 「컴바인(Combines)」, 아르망의 집적
◆ (accumulations) 작업과 마르시알 레이스의 일군의 숭고한 플라스틱 물품들[1], 앤디 워홀의 「브릴로 박스」와 한스 하케의 비판적인 기호학

적 구축물 등이 그 예다. 이런 유산들은 조각 자체를 위협하는 것처럼 보였다. 이후 팝아트의 도상학과, 팝아트와 거의 동시에 등장한 미니멀리즘의 현상학적 입장 사이의 불화를 통해 이는 더 명백해졌다. 60년대에 칼 안드레는 팝아트 미술가들이 소비문화를 흉내 내고 있다고 비난했다.

▲ 조각의 담론적 자율성을 유지하는 것과 그러한 조각의 구축주의적, 미니멀리즘적, 현상학적 기획을 계획적으로 무산시키는 것, 이 두 입장 간의 갈등은 20세기 조각을 이끈 근본적인 변증법의 하나다. 그리고 이 변증법은 80년대 등장한 미술가들에게 다시금 긴급한 것이 되었다. 새로운 세대의 조각가들은 대중문화 오브제에 대한 집착을 넘어, 두 번째 새로운 역사적 결정을 공유했다. 그것은 바로 조각적 조형성에 대한 규약을 다양한 텍스트성으로 대체하는 것이다. 여기서 텍스트성이란 광고와 상품 선전의 시뮬라크라부터 사진으로 매개된(mediated) 신화, 그리고 대중문화적으로 구축된 도상('셀레브리티'처럼)들까지 포함한다. 매개된 이미지들이 조각의 몸체를 구성하면서, 전통적인 거석 형태들(예를 들면 미니멀리즘에서 보편적으로 등장하는 입방체와 사각형)과 형태론들(공업기술의 힘으로 생산되긴 했지만 순수하게 정제된 자기지시적인 표면들)은 사라지고, 거의 무한 조합되거나 잇대어진 오브제, 소재, 이미지들이 전면에 등장하기 시작했다. 이 모든 것은 이제 조각에 대한 지각이 공적·사적 공간을 실제로 통제하는 힘인 광고나 상품 생산, 미디어 디자인, 전시 테크놀로지에 의해 매개되고 있음을 보여 준다.

이와 관련된 것으로 미술가들이 공유한 세 번째 동기는 공적 공간의 경험을 정의하는 데 있어 조각의 역할에 관한 전통적 가정에 도전하는 것이다. 20세기 조각 오브제들은 여전히 공공영역에 위치한 것으로 지각되길, 더 나아가 공공영역 구성에 기여하길 열망했다.(이 점은 사물에서 기념비로, 나아가 건축으로 향하는 조각의 영원한 욕망에서 잘 드러난다.) 그러나 공공성 지각에 실질적 영향력을 발휘한 것은 오래전부터 미디어 테크놀로지와 상품 생산 체제였다. 집단 정체성의 스펙터클한 형태나 이데올로기적 작동에 필수적인 재현물을 전파하는 수단이 된 것은 조각보다는 사진, 영화, 텔레비전의 카메라 이미지들이었다.

따라서 사진을 통한 스펙터클의 매개가 만연한 상황에 대처하는 일은 이 시대 조각의 임무가 됐다. 이제 미술가들은 모두 자신의 조각적 구축물 내에 사진 이미지들을 배치하기 시작했다. 몇몇 미술가들

▲ 1965, 1966b, 1969　　● 1968b, 1971, 1984a　　■ 1989, 1994a, 2003, 2009b　　◆ 1960a　　▲ 1914, 1928a, 1965, 1986

1 • 마르시알 레이스, 「전시: 시각의 위생 Étalage: Hygiène de la Vision」, 1960년
물건 모음, 210×70cm

2 · 이자 겐즈켄, 「슬롯머신 Spielautomat」, 1999~2000년
다양한 재료, 160×65×50cm

은 작업에 사진을 직접 포함시켰는데, 히르슈호른의 경우 기념비적으
로 공간화된 콜라주라고 불릴 만한 것을 만들어 냈다. 그의 거대하고
▲ 시끌벅적한 이미지 집적물은 20~30년대 소비에트, 프랑스, 스페인 작
가들의 거대한 사진 벽화와 전시 디자인에서 보였던 유토피아적 열
망을 부정하는 것이 오늘날 역사적으로 필연적임을 드러내는 듯 보인
다. 다른 미술가들은 오브제와 함께, 그러나 동등한 비중으로 폭넓은
사진 기록물들을 제시했다. 겐즈켄[2], 해리슨, 밀러, 오로스코의 작업
이 그렇다. 조형물과 사진 이미지의 복합체는 서로 다른 재현 형식이
공공영역에서 주체의 위치를 결정한다는 사실만 단순히 나타내는 것
이 아니다. 그보다는 전통적으로 조형성의 기본 열망이자 조각적 경
험의 바람이었던 동시적인 공적 지각을 위한 믿음직한 조건들을 물질
적 구축물만으로는 만족시킬 수 없음을 말해 준다.

● 후기초현실주의적 아상블라주, 특히 조지프 코넬의 상자들, 그리
고 로버트 라우센버그와 브루스 코너의 아상블라주는 전통적 조형성
에 대항하기 위해 사진을 조각적으로 배열한 바 있다. 그러나 이 미술
가들은 주로 기억을 불러일으키는 장치(mnemonic devices)로서 사진을

조각에 포함시켰을 뿐, 그것을 매체 조건으로 받아들인 것은 아니었
다. 사진이라는 매체 조건에 대한 관심은 브루스 나우먼과 개념미술
가들의 작업 이전까지는 전후 조각 담론에서 철저하게 배제돼 왔다.
따라서 콜라주, 몽타주, 아상블라주의 패러다임과 그 패러다임을 팝
▲ 아트와 누보레알리슴에서 공간적·양적으로 확장한 것을, 80년대 이
후 젊은 작가들이 참조했다는 사실은 놀랄 만한 일이 아니다. 공간적
이고 담론적인 틀, 발견된 오브제, 그리고 무작위로 뽑은 수많은 사
진 이미지들의 조합이 강조하는 것은, 사회적 정체성과 자기구성(self-
constitution)의 공간 형성은 예나 지금이나 달라진 것 없이 모두 동일
한 정도로(더 높지는 않더라도) 디자인과 미디어의 결과인 것이지, 전통적
으로 정의된 조각의 공간성과 조형성의 결과는 아니라는 점이다.

디자인, 전시, 그리고 장식
새로운 세대 조각가들의 작품이 일정 시간이 흐른 후에야 받아들여
졌다는 것은, 한 세기에 걸친 레디메이드와 아상블라주의 전통에도
불구하고 조각적인 것에 대한 우리의 기대가 아직 충분히 바뀌지 않

▲ 1921b, 1926, 1937a, 1937c ● 1931a, 1959b ▲ 1960a, 1964b, 1980

았음을 시사한다. 충분히 바뀌었다면 오늘날의 조각이 스펙터클화된 대상 소비에 관한 무한히 확장되고 편재한 담론의 환유적 재현에 한정돼 있다는 것을 좀 더 일찍 알아차렸을 것이다. 20세기 후반까지 산업 생산과 유토피아적 건설의 지평이 조각을 정의했던 것처럼, 오늘날의 조각 경험은 근본적으로 소비 조건들에 의해 결정된다. 조각을 생산한다고 말하는 것, 즉 조각에 관한 전통적 정의에 기댄 이 관념은 미니멀리즘, 나아가 리처드 세라까지는 적용 가능할지 몰라도, 그 이후에는 적절하지 않은 듯하다. 장인적이고 산업적인 공정을 따▲랐던 조각의 고전적 방식, 즉 깎기, 자르기, 주물 뜨기, 구축하기 등의 방식은 이제 계획적으로 폐기됐다. 젊은 미술가들은 산업 노동과 건설이라는 남성 중심적인 신화에 분명하게 반대되는, 그리고 미니멀리즘과 포스트미니멀리즘에서 우리가 기대했던 것과는 완전히 다른, 놀랄 만한 제안들을 통해 조각과 공간들을 재정비하기 시작했다.

새로운 세대의 조각가들은 사물들을 단순하게 배열해 놓고 그 사물들 사이의 관계와 공간적 상황들을 마치 우연한 만남의 결과인 양, 좋게 봐야 무턱대고 모아 놓은 발견된 배열인 양 가장한다. 그들은 전통적으로 소심하고 여성적인 것으로서 무시돼 왔던 배열하기, 진열하기, 장식하기 같은 방법들을 사용한다. 이로써 일상 속에 감춰진 다양한 촉감들을 펼쳐 보이고 재료와 사물의 세계와 새로운 상호작용을 이끌어 낸다. 이렇게 하여 조각은 다시 한 번 예기치 않았던 경험의 장으로 나아간다. 즉 조형성의 기준에서는 생각조차 할 수 없었거나 바람직하지 않았던 패션, 디자인, 가정의 삶, 버내큘러 건축에까지

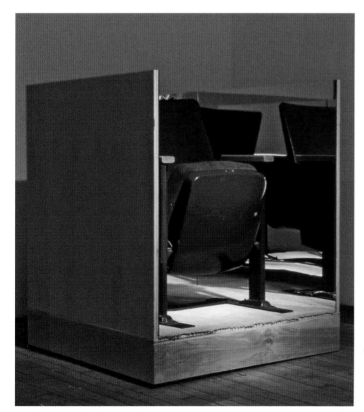

3 • 톰 버, 「상자 속 영화관 좌석 Movie Theater Seat in a Box」, 1997년
나무, 은색 거울, 카펫, 좌석, 츄잉 껌, 107×91.5×91.5cm

범위를 확장한다.

예를 들어 보브, 버, 밀러의 작업에서 전통적인 조각적 요구들은 거의 멜랑콜리한 방식으로 폐기된다. 반면 겐즈켄, 해리슨, 히르슈호른은 조각적 전통에 대해 병리적이라 할 만큼 공격적이거나 논쟁적으로 조롱하는 듯한 태도를 취한다. 이들은 조각이 공적인 물질적 구축물이자 이성적 또는 알레고리적 비평으로서, 우리를 둘러싼 사회 구조와 공간에 대한 지각을 여전히 바꿀 수 있다는 전망을 강력히 부정한다. (댄 그레이엄, 한스 하케, 다라 번바움의 작업에 대한 초기 이해에서 비롯된) 톰 버의 공적 공간 개념은 초역사적인 현상학적 공간성을 명백히 거부한다. 그의 구조물은 공간 경험 자체가 언제나 사회적 이해관계와 이데올로기에 의해 통제된다는 사실을 보여 준다. 동시에, 그의 작품의 알레고리적 차원들은 공간 경험에 내재돼 있는 조절과 통제라는 조건들에 저항하고 그것들을 전용(détourne), 즉 방향 전환한다. 그리고 전복적인 반항과 욕망의 새로운 사회적·공간적 배치를 제시한다.

톰 버의 1997년작 「상자 속 영화관 좌석」은 이와 같은 복잡한 전략들을 완벽히 구현하고 있다.[3] 언뜻 보면 또 하나의 미니멀리즘 입방체로 보이는 이 상자는 저드와 모리스의 전형적 재료인 합판과 거울로 제작됐다. 그러나 에바 헤세의 입방체와 마찬가지로 중요한 것▲은 고전적인 입방체의 겉면이 아니라 그 안이다. 칸막이가 되어 있는 그 좁은 공간의 바닥에는 카펫이 깔려 있고 오래된 영화관에서 가져온 실제 좌석이 놓여 있다. 폐허가 된 대중문화의 제의적 공간에서 뜯어 온 이 유물의 앞면에는 전형적인 붉은색 벨벳이 씌워 있고 밑에는 관객이 씹다 버린 껌들이 붙어 있다. 이것은 브라사이의 무의지 조각(sculptures involontaires)이나 한나 윌케(Hannah Wilke)의 조형성에 대한 극도의 소우주적 패러디와 비슷하다. 이렇게 조각적으로 중립적인 고전적 입방체 속으로 신체의 에로틱한 감촉·표면·재료라는 저속한 일상성이 침투한 것이다. 즉각적으로 거의 누구나 대중문화의 경험에 대한 회상에 빠지면서, 의자는 두렵고도 낯선(언캐니한) 친밀감과 값싼 매혹의 기억들을 제공하고, 신체도 과거에는 믿기 어려울 정도로 강력했던 대중문화 공간에 의해 통제되고 역사적으로 매개된 하나의 파편임이 드러난다. 이 노스탤지어의 차원은 이내 비판적 계시로 바뀐다. 즉 서로 대치하고 있는 상자와 좌석은 조형성과 조각적 유토피아주의 사이의 풀리지 않는 역사적 갈등을 보여 주는 한편, 대중매체의 실상, 즉 동시적이고 집합적인 커뮤니케이션에 대한 모든 열망이 시작부터 이미 좌절됐음을 드러낸다.

캐럴 보브는 주어진 건축적 형성물 내에 작동하는 규범적·사회적·이데올로기적 규범들을 대놓고 비판하는 식의 전복적 아젠다를 추구하지는 않는다. 대신에 조각이 인테리어 디자이너, 주부, 혹은 박물관 큐레이터가 배열하는 방식으로 배열된 일련의 물건들일 수 있음을 보●여 준다.(여기서 보브는 루이즈 롤러가 사진에 적용한 전략을 조각적 구축물을 통해 보여 준다.) 이렇듯 공간을 조각적으로 재배치하는 것을 통해 보브는 젠더화된 역할 행동에 관한 오랜 지배적 가정들을 페미니즘 입장에서 비판한다. 버와 마찬가지로 보브도 조각을 알레고리화하여 서로 너무 달라서 공존할 수 없는 물건들(표류목, 흑백 누드사진과 모델들, 콘크리트 입

▲ 1965, 1969　　　▲ 1966b　　　● 1977a

방체, 공작새 깃털, 디자이너 가구 등)을 짝지어 놓았는데, 언뜻 봐서는 이성적으로든 현상학적으로든 타당해 보이지 않는 방식이다. 그러나 조지프 코넬의 작업이 그렇듯, 이런 배열의 논리는 무의식적 욕망의 질서라는 차원에서 보면 이내 명쾌해진다. 조각적 알레고리를 취한 동료들과 마찬가지로 보브의 작품에는 보편적 교환 가능성과 스펙터클화된 소비라는 사물의 조건이 내재돼 있다. 그리고 즉각적 진부화의 운명을 지닌 소비사회의 사물을 끌어들임으로써 조각의 신화적 안정성과 견고함을 웃음거리로 만들어 버렸다는 점에서 보브의 사물 선택은 조각의 미래에 대한 헛된 기대에서가 아니라, 그 종국적 운명을 뒤집은 관점에서 수행되는 듯 보인다. 즉 보브가 보여 주는 구식의 것(the outmoded)에는 조각이라는 매체의 진부화까지 포함된 것이다. 이때 조각은 아무런 특권 없이 배열된 다양한 조형적·담론적 구성체들의 교차점에 놓이게 된다. 조각가로서 초기에 품었던 급진적 열망이 여전히 남아 있지만(이 점은 다분히 의도적 제목이 붙은 2002년작 「유토피아냐 망각이냐」에서 보브가 케네스 스넬슨의 텐션와이어를 인용하고 있다는 사실에서 확인된다.) 그 열망은 디자인으로 전략할 수밖에 없는 조각의 운명에 말 그대로 갇혀 있다. 보브는 나무와 크롬으로 된 작은 놀(Knoll) 스타일 테이블

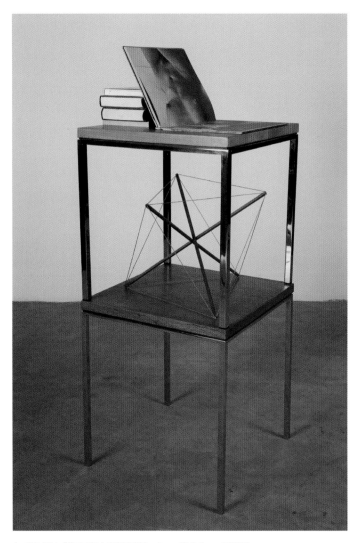

4 • 캐럴 보브, 「유토피아냐 망각이냐 Utopia or Oblivion」, 2002년
놀(Knoll) 테이블, 나무와 끈 오브제, 다섯 권의 책, 114×46×46cm

두 개를 미니멀리즘 방식으로 쌓아 올려 입방체 형태의 공간 두 개를 만들었다.[4] 입방체 내부와 외부는 케네스 스넬슨 류의 조각 작품이 놓이는 기단부와 프레임, 그리고 책을 올려놓는 책장이자 테이블 기능을 수행한다. 구조물 윗부분에 놓인 책 중 한 권은 펼쳐 놓았는데, 이는 일종의 사진 레디메이드 기능을 하고 그 펼쳐진 페이지에서 보이는 여성 누드는 조각적 욕망의 기원에 대한 알레고리로 보인다. 2006년작 「3월 2일 베를린의 하늘(The Sky over Berlin: March 2)」에서는 이제 공간 전체 혹은 건축적으로 이미 설치돼 있는 선반이 조각 전시를 위한 좌대 역할을 한다.(다른 작품에서는 나무 테이블이 여러 이질적인 사물을 올려놓는 좌대 역할을 한다.) 한편 이 작품은 급진적인 유토피아적 사유의 또 다른 잊혀진 순간을 인용하고 있다. 즉 천장에 매달아 움직이게 전시된 것은 50년대 말 낙관적인 기술주의에 입각해 조각을 지각적이고 현상학적 단위로 용해시켜 버린 헤수스-라파엘 소토의 작품을 연상시킨다.

레이첼 해리슨의 작품은 이와 대조적으로 은밀하고 익살스러운 전복을 꾀한다. 그 대상은 육중한 물질적 구조물(리처드 세라의 후기 작품)이나 거대한 오브제 집적물(故 제이슨 로즈(Jason Rhoades)의 작품)이 공공 영역에서 대항적 역할을 수행한다는 식의 거창한 주장들이다. 사실 이 작업들은 일상생활에서 우리를 지배하는 통제·감시·스펙터클화의 공간이나 사물의 맹목적 폭력을 복제해 내고 있을 뿐이다. 해리슨의 우스꽝스러운 조합물(combine)이 조롱하는 것은 알레고리적 배열물(constellation)이 그 비판적 힘을 유지할 수 있을 거라는 생각 자체이다. 실제로 한스 하케나 이후 버 같은 미술가들은 자신들의 아상블라주를 통해 교육까지는 아니더라도 대중을 계몽시키고자 했다. 해리슨의 2006년작 「나쁘지 않은 진열대」[5]는 하케의 작품 「마르셀 브로타스에 대한 경의(Hommage à Marcel Broodthaers)」(1986)의 사진 이미지 일부를 직접적으로 인용한다. 그리고 뒤샹의 「부러진 팔에 앞서서(In Advance of the Broken Arm)」에 대한 은밀한 헌사를 덧붙이고, "Big Time Greetings"라는 안내문이 올려진, 홀마크(Hallmark) 카드 진열대 또한 인용한다. 그러나 이런 인용이 하케 류의 아상블라주가 의도하는 비판적 열망에 대한 단순한 조롱인지, 아니면 오늘날 조각에서 그와 같은 비판적 열망이 사라진 것에 관한 멜랑콜리적인 승인인지는 확실치 않다.

계몽적 이성과 변증법적 비판을 하케의 조합물의 여전한 동기라고 본다면 이것은 자신의 작품을 대화하는 방식으로 받아들일 관객을 전제로 한 것이다. 이와 대조적으로 해리슨의 구조물은 오늘날의 관객들이 이 비판적 계몽 프로젝트를 마주할 때 조롱을 보낼 것이라 예상하며 관객의 경멸과 무관심을 자신의 구성물의 본질적인 부분으로 만든다. 냉소적 이성만 지닌 해리슨의 작업은 조각의 비판적이고 유토피아적 차원뿐만 아니라 기억을 불러일으키는 힘까지 제거해 버린다. 그리고 조각적 작품이나 생산, 인용은 모두 사물·재료·공간과의 친화성이나 연대감을 드러낼 수밖에 없기 때문에, 필연적으로 해리슨의 조각은 그 조각이 어떤 종류의 연대감을 말하고 있는지 질문을 던지게 된다. 무엇보다 이 구축물에서 드러나는 그로테스크함과

▲ 1955b

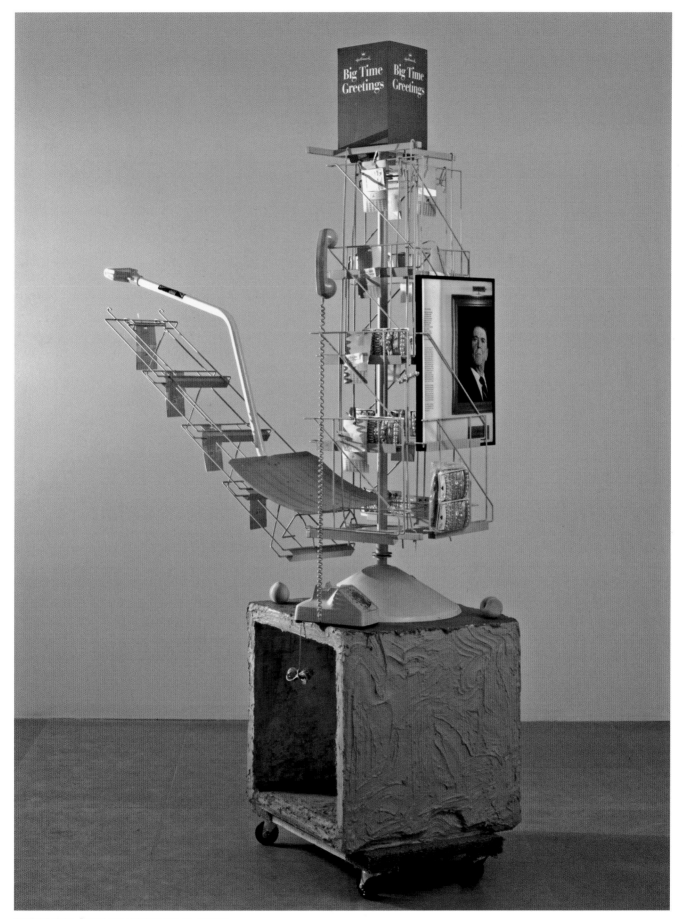

5 • 레이첼 해리슨, 「나쁘지 않은 진열대 Nice Rack」, 2006년
나무, 폴리스틸렌, 시멘트, 에폭시수지 아크릴, 디지털 프린트, 짐수레, 카드 진열대, 눈 치우는 삽, 가짜 복숭아, 보석 장식된 머리핀, 다이얼식 전화기, 251.5×160×71.1cm

익살스러움은 단순히 용납할 수 없는 것과의 일시적 화해로서 기능하는 것은 아니다. 모든 농담이 그렇듯 그것은 언제나 대상을 갖는데, 그 놀림의 대상이 조각의 관객인 우리인지, 조각의 전통인지, 인용에 근거한 조각 작업을 계속하는 것에 절망한 미술가 자신인지는 명확하지 않다. 사실, 오브제에 대한 사적 경험과 소비의 보편적 조건에 갇혀서 주체에게서 초월성이 제거되는 이런 숨막히는 상황이 오히려 조각의 형이상학적 지평들(세라가 조각의 잃어버린 유토피아적 차원들을 소환한 것이나 브로타스와 하케의 알레고리 배열물들이 멜랑콜리적 비판성을 갖는 것 등)을 짧은 농담의 긍정적인 구조로 축소시켜 버리는 것은 아닌지 의심스럽다.

인물상과 인체모형

다섯 번째 현상은 처음에는 기이하고 뜻밖이었으나 이제는 어느 정도 공유되어 양식적 면모를 갖추었다. 그것은 바로 마네킹의 등장으로 겐즈켄, 히르슈호른, 해리슨, 밀러의 여러 구조물이나 설치에서 볼 수 있다. 재단용 마네킹과 쇼윈도의 마네킹은 조르조 데 키리코의 형
▲이상학적 회화, 그리고 거기서 영향을 받은 다다와 초현실주의의 물화된 신체 재현에서 처음 등장한 이후 20세기 동안 복잡한 도상학적 역사를 보여 줬다. 그러나 동시대 조각에서는 초기 사례들과는 완전히 다른 양상으로 사용되고 있다. 최근까지 레디메이드에 대한 일반 개념에 인간 형상이나 인상학적 도상(사진은 예외)은 전혀 포함되지 않았다. 그러나 최근 미술에 복귀한 인물상은 하나의 레디메이드로서 무한한 산업 잔해물과 폐기물 사이에 뒤섞여 버렸다. 인물상은 분명 혼성에서 오는 갑작스럽고 언캐니한 강렬함을 갖고 있다. 즉, 지표성과 도상성 사이 어딘가에 위치한 인물상은 이젠 하나의 사물로서 사진 이미지와 비슷한 것이 되고, 사이에 위치해 있기 때문에 더 강렬하고 불쾌한 존재감을 갖게 된다. 더욱이 산업적 인물상들의 언캐니한 현존은 일상적인 상품 진열과 전시 관례의 경계를 흔들어 놓는다. 그 인물상이 있을 곳이 전시장이 아니라 상품 진열대라는 생각이 들면서, 쇼윈도와 미술관, 패션 디스플레이와 조각 생산 사이에 드리워졌던 학제적 구분은 해체된다. 이 구분의 붕괴가 임박했음을 뒤
●샹은 이미 그의 가장 중요한 작업 중 하나인 1938년 파리 〈초현실주의 국제전〉 디자인에서 예견한 바 있다. 만약 이 작업이 오늘날의 미술 작업에서 부활하지 않았다면 아마 완전히 잊혀지거나 이해되지 못한 채 남아 있었을 것이다. 레디메이드가 도상적 성격을 지닐 수 있다는, 레디메이드에 대한 뒤샹의 재정의는 일종의 예외 상태에서 나온 것이다. 1938년 전시에서 선보인 뒤샹의 마네킹만큼 파시즘의 지원 아래 수행된 '질서로의 복귀'의 허위적 면모를 단호하게 고발한 작품도 없을 것이다.(독일의 행진곡이 울리면 천장에 매단 석탄 자루에서 먼지가 천천히 방출된다.) 그러나 뒤샹이 보여 준 것이 단순히 유럽의 파시즘 등장과 함께 이루어진 인간주의적 '질서로의 복귀'에 대한 격렬한 반응만은 아니었다. 오히려 레디메이드가 갑작스럽게 인간 형상을 띠게 된 것은 보편적 물화라는, 이제껏 상상할 수조차 없던 조건, 즉 주체와 객체 사이의 근원적인 구분이 불가능해지는 시대의 도래를 암시한다. 후기 자본주의와 전쟁의 시기에, 주체성(subjecthood)의 구성은 전

체적으로 소비와 파괴의 동시 작용 속에서 이루어졌다. 그리고 대상성(objecthood)은 이데올로기적으로 연출된 주체성의 극점을 향해 나아가고 있었다. 뒤샹이 모아 놓은 미친 마네킹들처럼(각각은 서로 다른 미술가들에 의해 꾸며진 것으로, 연출된 정체성에서 비롯된 주체의 인위적 평정을 해체시켜 버렸다.) 인물상은 처음에는 순수한 인간 형상의 마지막 재현물로서 언캐니하게 보였지만, 그 인물상에 수많은 패션과 가정용품들이 더해지고 어떤 특정 공간에 놓이게 되면서 혼돈스러워졌다. 겐즈켄의 최근 작품 중에서 특히 「제국/흡혈귀: 누가 죽음을 죽이는가(Empire/Vampire: Who Kills Death)」(2006) 연작과 2007년 베네치아 비엔날레 출품작 「OIL」 이후의 작품들, 그리고 히르슈호른의 최근 설치 작업들에서 아상블라주의 양적·질적 확장은 완전히 무질서하고 탈중심화된 일종의 무대 구축으로 이어졌다. 그들의 작품은 전시장에 쌓여 있는 수많은 물건, 이미지, 질감, 표면들과, 그로 인한 미로 같은 공간에서 최소한의 결합, 아니 아주 조금의 방향성이라도 발견되길 원하는 관람자의 요구를 체계적으로 거부한다.

결합에 대한 기대는 전시된 것들의 크기, 불연속성, 이질성에 의해 좌절된다. 사적인 삶과 공적인 것을 전통적으로 분리해 온 경계의 붕괴가 그들 작업의 무질서함으로 표현되고, 그 무질서함은 스펙터클화의 압력으로 인해 경험의 모든 영역이 전반적으로 뒤섞이게 되는 상황을 드러낸다. 뒤샹의 전시 디자인에서 이미 나타났듯이, 겐즈켄과 히르슈호른의 작품에서 하나의 단일체로 보이는 인물상들은 패션과, 계속해서 심화되는 소비 조건(이것은 영구적인 전쟁 상태를 억누르는 역할을 한다.)의 교차점에 그럴듯하게 위치해 있다. 밀러의 인물상(혹은 그가 자주 사용하는 또 다른 대표적 레디메이드인 부드러운 플라스틱 과일들)은 종종 어떤 특징도 없는 재료들, 금색이나 배설물색의 쓰레기더미, 혹은 임박한 생태학적 파국을 암시하는 동기도 목표도 알 수 없는 물건들과 함께 등장한다.[6] 소비 영역과, 그 반대편에 있는 일상의 생태학적 파괴와 영구적인 전쟁의 실천, 이 둘 사이의 구분이 안정적일 것이라는 생각을 깨버리는 것, 그리고 이 두 차원 모두를 우리 시대의 야누스적인 두 얼굴로 제시하는 것, 이것이 바로 그 작품들이 전하는 위대한 통찰이다.

구성에서 충동으로

보브와 버의 작품과 겐즈켄과 히르슈호른의 작품 간의 차이를 생각해 보자. 알레고리적인, 그러나 의도적인 선택과 배열의 제스처가 한편에, 대규모 집적물과 무작위적인 조합에서 나타나는 의도가 없는 듯한 태도가 다른 한편에 위치한다.(해리슨과 밀러는 이 양극단 사이에 위치한다.) 다른 말로 하면 이 조각가들 간의 차이는 형태론과 재료를 형식적 차원에서 통제해야 한다는 전통적인 요구와, 비정형을 연출함으로써 주체가 의도와 통제를 상실했음을 드러내는 것의 차이다. 이런 상실은 사용가치와 재료의 특정성이 지속적으로 사라져 가는 것에 대한 반응이다. 결국 사물과 구조와 재료가 계속해서 등가적인 것이 되어 가는 공격적 상황에 맞서 재료를 선택하고 형식을 만드는 기준은 유지될 수 있는가?

▲ 1909, 1916a, 1920, 1924, 1942b, 1966a ● 1942b

6 • 존 밀러, 「환대 Glad Hand」, 1998년
혼합매체, 160×81.3×38.1cm

콜라주가 회화의 형식적·절차적·물질적 통일성을 붕괴시켰다면, 이제 아상블라주가 주조·절단·깎는 과정을 거쳐 만들어지는 전체론적인 조각적 신체를 붕괴시킨다. 그러나 기나긴 20세기 동안, 우연에 의한 집적과 무작위적 배치라는 개념은 기본적으로 조각에서는 상상도 할 수 없는 것이었다. 아르망, 라우셴버그, 레스의 작업에서 볼 수 있듯이, 사회적 생산을 통해 물건과 특질이 끊임없이 확장되는 상황은, 물건들의 전쟁터에서 무작위로 골라 조합한 재현물들의 크기와 양을 통해 드러날 수밖에 없다. 세심하게 구성된 코넬의 상자가 주는 친밀함은 아르망의 반복적인 수집물과 집적물로 교환돼야 했고, 수집과 구성의 구조와 충동과 반복의 구조 사이의 긴장이 조각의 대안적인 원리가 됐다. 일단 무한한 반복과 프로세스, 동일한 것의 항구적인 확산, 그리고 가치 절하된 물질과 잔해 등이 사물 경험의 새로운 체제가 되면서, 조각은 이런 변수들이 그 형식적 절차적 원리에서 중심 역할을 한다는 사실을 부정할 수 없게 됐다.　　BB

더 읽을거리

Richard Flood, Laura Hoptman, Massimiliano Gioni, and Trevor Smith, *Unmonumental: The Object in the 21st Century* (London: Phaidon Press, 2007)

Julia Robinson, (ed.), *New Realisms, 1957–1962: Object Strategies Between Readymade and Spectacle* (Madrid: Museo Nacional Centro de Arte Reina Sofía; and Cambridge, Mass.: MIT Press, 2010)

Tom Eccles, David Joselit, and Iwona Blazwick, *Rachel Harrison: Museum without Walls* (New York: Bard College Publications, 2010)

Iwona Blazwick, Kasper König, and Yve-Alain Bois, *Isa Genzken: Open Sesame!* (Cologne: Walther König, 2009)

Benjamin H. D. Buchloh and David Bussel, *Isa Genzken: Ground Zero* (Göttingen: Steidl, 2008)

Florence Derieux, *Tom Burr: Extrospective: Works 1994–2006* (Zurich: JRP Editions, 2006)

2007c

데미언 허스트가 「신의 사랑을 위하여」라는 작품을 전시한다. 실제 사람의 두개골을 백금으로 주조해 1400만 파운드어치 다이아몬드로 장식한 이 작품이 5000만 파운드에 팔리면서, 미디어의 주목과 시장의 투자 가치를 노골적으로 내세운 미술이 등장한다.

포스트모던 조건에서 현대사의 거대 서사란 더 이상 신뢰할 만한 것이 아니라고들 한다. 예술의 진보에 관해서도 예외는 아니며, 매우 이질적으로 전개되는 동시대미술 양상이 이런 견해를 뒷받침하는 듯하다. 그러나 앤디 워홀은 1975년에 이미 미래로 향해 난 또렷한 길 하나를 감지했다. 『앤디 워홀의 철학(The philosophy of Andy Warhol)』에서 그는 "예술 이후의 단계는 비즈니스 예술"이라고 단언했다. 예술가의 목표는 돈을 버는 것이며 "돈을 버는 것이 예술"이고 "괜찮은 비즈니스가 최상의 예술"이다. 여기에는 이제 비즈니스 모델에 근거한 예술 생산이 가능해졌으며(워홀은 1957년에 이미 앤디 워홀 엔터프라이즈를 설립해 책, 영화, TV 프로그램, 잡지 《인터뷰》 등을 수년간 제작했다.) 경제 질서에 대한 아방가르드의 모든 저항은 무모하고 구태의연한 것이 되어 버렸다는 의미가 담겨 있다. 그렇지만 적어도 전후 미술에 대한 하나의 서사, 즉 미술이 패션, 미디어, 마케팅, 투자 영역과 점차 통합될 것이라는 이야기는 여전히 유효하다는 뜻이기도 하다. 여타의 판단 기준들이 광범위하게 기각되는 2000년대에는 확실히 예술적 가치가 명성의 획득이나 경제적 성공과 동일시되는 경우가 흔해졌다.

신자유주의 진영의 후원자들

회화와 조각이 운반 가능한 형태로 제작됐던 르네상스 이래 미술 생산은 근본적으로 시장을 염두에 두었다. 그러나 미술시장이 탄생한 것은 꽤 최근의 일이다. 제2차 세계대전 이후 재건되고 60년대 경제 호황기에 부상한 국제적 부르주아들은 미술, 특히 미국 팝아트에 대규모로 투자할 만한 자본을 보유했다. 토머스 크로에 따르면 팝아트는 "상품처럼 팔릴 수 있는 유사 상품"으로 브랜드화된 미술이다. 그와 동시에 딜러나 컬렉터의 영향력이 커지면서 상업 갤러리가 급속히 팽창하던 중이었다. 동시대미술이 유망한 투자 대상으로 인식됐다는 것은 고수익을 보장하는 경매의 부상에서도 명백히 드러났다. 1973년 로버트 스컬(Robert Scull)과 에설 스컬(Ethel Scull) 부부의 팝아트 컬렉션 경매가 가장 악명 높다.(한 푼의 이익도 얻지 못한 미술가들은 분노했다.)

70년대의 경기 침체 이후 등장한 레이건과 대처의 규제 완화 정책은 '슈퍼리치'라는 신흥계층을 양산했다. 그중 일부는 거물 컬렉터가 됐는데 당연하게도 그들은 비판 형식의 개념미술이나 퍼포먼스, 장소 특정적 미술보다는 시장성이 입증된 회화와 조각을 선호했다. 찰스 사치는 단연 80년대의 이런 호황을 대표하는 인물이다. 런던에서 대형 광고기획사를 운영하던 사치는 동시대미술의 새로운 투자 가능성과 미술계의 유명세를 탄 작가들이 갖는 홍보 효과를 기민하게 알아차렸다.(사치는 데미언 허스트와 트레이시 에민(Tracy Emin) 같은 YBA 작가들을 일찌감치 알아보고 후원했다.) 1990년 미술시장은 극적으로 침체됐는데 1987년 주가 대폭락 이후 3년만의 일이다.(미술과 금융시장은 연동하지만 동시적인 것은 아니다.) 그러나 이로부터 10년 뒤 신자유주의 경제가 완전히 자리를 잡고 80년대를 상회하는 개인 자산의 축적이 이루어지면서 미술시장은 극단적으로 과열된 양상을 띠기 시작했다.

80년대 경기 호황의 대표 주자가 사치 같은 광고회사 경영자였다면, 최근의 폭등에서 그에 상응하는 이는 SAC 캐피탈을 설립해 막대한 이윤을 챙기고 짧은 시간 안에 전후 미술의 방대한 컬렉션을 마련한 스티븐 코언(Steven Cohen) 같은 헤지펀드 매니저다. 크리스티 경매사의 회장 대리 에이미 카펠라초(Amy Cappellazzo)에 따르면, 새로운 유형의 컬렉터들은 동시대미술을 "담보화, 거래, 양도소득세의 부과 연기가 가능한 자산"으로 간주하며, 미술시장도 증권시장의 하나라고 본다. 한편 다른 투자 영역에서는 불법인 내부자 거래와 가격 담합이 미술시장에서는 일반적 관행이라는 점 또한 커다란 매력 중 하나다. 2008년 봄의 미술계 상황을 카펠라초는 이렇게 요약했다. "최근 금융계의 예술에 대한 관심 증대는 고급 예술 작품이 그간 저평가돼 왔고, 지난 5년간 시장의 세계화가 이루어지면서 예술품의 가치 또한 증대됐다는 인식에서 유래했는데, 구체적으로는 (a) 희소 물품에 대한 수요 증대, (b) 전례 없는 개인 자산의 팽창, (c) 개인 간 국제 거래가 가능한 새로운 종류의 자산에 대한 시장적 필요의 결과이다."

2008년 가을 금융 위기의 발발로 이런 상황에도 변화가 생겼다. 예상만큼 극적이지는 않았지만 그 시점까지 미술시장 동향을 살펴보면 매우 인상적이다. 이 시기에 러시아와 중동의 오일 달러 부호와 아시아와 인도의 신흥 컬렉터들이, 서유럽과 북미의 거물 컬렉터들과 견줄 만한 새로운 실력자로 부상했다. 또한 동시대미술 경매의 총매출이 2002년과 2006년 사이에 4배 이상 증가했고, 세계 2대 경매사인 크리스티와 소더비의 2007년 매출이 각각 15억 달러에 달했다는 사실만 봐도 경매를 통한 미술품 거래가 얼마나 호황이었는지 잘 알 수 있다.(크리스티는 프랑수아 피노의 소유로, 그는 베네치아 팔라초 그라시에 개인 미

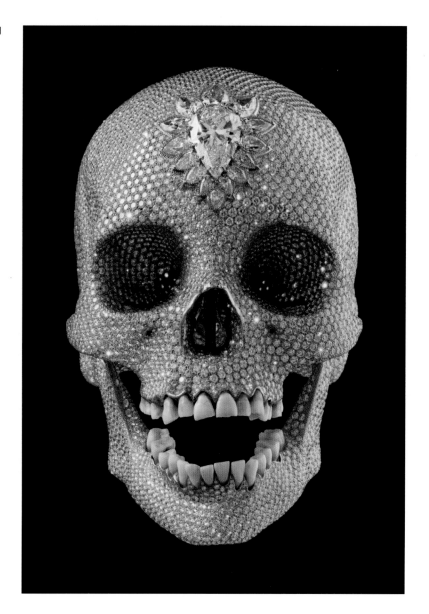

2000-2015

술관이 있고, 런던, 베를린, 뉴욕에서 혼치 오브 베니슨(Haunch of Venison)이라는 개인 갤러리를 운영 중이다. 구찌 같은 유수의 브랜드를 소유한 저명한 컬렉터였으니, 작품의 구매, 보증, 판매가 모두 그의 수중에서 이루어졌다.) 그러나 거품경제 시기에 동시대미술이 안전한 투자처는 아니다. 또한 투자 가치가 작품의 매력을 완전히 설명해 주는 것도 아니다. 미술시장 전문가 올라프 펠트휘스(Olav Velthuis)는 이렇게 말한다. "이런 구매자들은 경제자본은 남아돌지만 사회자본과 문화자본은 부족한 이들이다. 그들은 동시대미술을 구입함으로써 상류사회에 접근할 수 있는 기회를 얻는다." 이 설명대로라면 컬렉팅의 동기는 특권, 지위, 그리고 크로의 표현에 따르면 "참여의 즐거움, 즉 아트페어를 순회하는 호화 여행, 오프닝 디너쇼, 인맥, 자기보다 못한 컬렉터들이 보내는 경의, 예술가들과의 만남 등"에서 오는 즐거움처럼 전통적인 것들에 해당한다.

이런 측면은 동시대미술의 생산과 수용에 미치는 영향에서 사회학적 관심의 대상이 된다. 예를 들어 전시에 대한 욕망은 규모와 스펙터클에 대한 수요를 낳아 결국 작품 제작과 전시 비용이 증대된

다. 문제가 되는 작품이 리처드 세라의 육중한 조각이든, 매튜 바니의 호화 퍼포먼스나 영화, 또는 설치 작업이든, 아니면 올라퍼 엘리아슨(Olafur Eliasson)의 대형 환경 작업이든 상관없다. 그런 프로젝트의 비용은 어마어마하기 때문에 동시대미술의 고객층이 국제적으로 확대된다한들 극소수의 사람만 접근 가능하다. 이로써 사실상 미술 생산에서 대부호의 후원이라는 경직된 체제가 부활했다. 제작도 되기 전에 촉망 받는 작품으로 공표되는 경우도 생겨났다. 상황이 이렇게 전개되자 미술은 그 본질적 내용이나 표현 양식과 무관하게 지극히 사적인 영역의 일로 파악되는 경우가 더 빈번해졌다. 미국과 유럽 등지에서 사립 미술관이 우후죽순처럼 생겨난 것 또한 이런 의혹을 부추긴다.(일부는 재정적으로 얼마나 버틸 수 있을지 미지수다.)

물론 개인 컬렉션이 미술관이 된 역사는 매우 길다. 그러나 근래에는 공공문화를 부분적으로 사유화하는 일이 그 반대만큼이나 빈번해졌다. 부동산 재벌 일라이 브로드(Eli Broad)의 '벤처 자선(venture philanthropy)'이 대표적인 예다. 그는 세금 지원을 받는 로스앤젤레스

카운티 미술관 내에 자신의 컬렉션으로 미술관을 마련했다. 물론 기증 등의 미래에 대한 약속 따위는 하지 않았다. 재단 이사진이 자기 이익을 챙기는 것은 그다지 특기할 일이 아니지만, 무수한 미술관 관장과 큐레이터들이 후원 계층의 종복으로, 더 나아가 그들의 집단 유산 관리인으로 전락할 징후가 보인다는 점에서 불길하다. 이런 마당에 '노블레스'도 찾아보기 힘들지만 '오블리주'는 더욱 기대하기 힘들다. 글로벌 경제의 수혜자란 이들은 기껏해야 지역 재단에 불과한 곳에 굳이 충성심을 발휘할 필요를 느끼지 못할 것이다.

동시대미술이 점점 더 미디어와 시장과 밀접해지는 현상은 또 다른 방식으로 미술에 영향을 준다. 비평가 줄리언 스탈라브라스(Julian Stallabrass)는 이런 상황이 기업 대중문화와 아주 유사하다는 점을 강조한다. 그는 "젊음의 이미지 강조, 잡지 화보로 실릴 법한 작품의 범람, 스타 미술가의 부상, 즉 상업문화와 패션 산업에 아첨하거나 후원자를 꼬드기는 작품, 그리고 제한적이고 세심하게 제어된 경우를 제외한 비평의 부재"라고 지적한다. 이런 연관들도 의미심장하지만, 훨씬 더 구조적인 문제들이 있다. 가령 한때 보헤미안 아웃사이더로 간주되던 미술가들이 이제는 후기 포드주의 경제에서 혁신적인 노동자상으로 여겨지고 있다. 사회학자 뤽 볼탕스키(Luc Boltanski)와 이브 치아펠로(Eve Chiapello)에 따르면, 지난 20년간 이루어진 경영 관련 담론들은 한때 예술가적 자질로 여겨지던 태도와 속성들을 장려해 왔다. 이를테면 "자율성, 즉흥성, 리좀형(rhizomorphous) 역량 발휘, 멀티태스킹(오래된 노동 분화의 협소한 전문화와 대조되는 가치), 쾌활함, 타인과 새로움에 대한 열린 자세, 유용성, 창조성, 앞을 내다보는 직관, 차이에 대한 감수성, 경험에 대한 경청과 다양한 경험의 포용, 비(非)격식을 선호하고 개인 간의 접촉을 추구"하는 것들이다.

경영 관련 담론이 이런 식으로 예술가적 자질을 흡수하던 바로 그때, 워홀을 무색하게 할 만큼 철저하게 비즈니스 모델을 수용한 미술가들도 있다. 데미언 허스트는 광적으로 여러 일을 멀티태스킹했다. 그는 출판사와 의류 사업, 식당을 직접 운영했을 뿐 아니라, 미술품과 희귀품을 수집한 자신의 컬렉션 '머더미(Murderme)'를 영국 서부의 조용한 시골 코츠월드에 있는 빅토리아 고딕 양식의 대저택에 전시할 계획을 가지고 있었다. 또한 그는 제프 쿤스와 무라카미 다카시처럼 대규모로 조수를 고용했다. 2008년 금융 위기가 닥치기 전 제프 쿤스는 고용인 90명 규모의 공장형 스튜디오를 첼시에서 운영했고, 무라카미 다카시는 도쿄 근교와 브루클린에 고용인 100명 규모의 기업을 운영했다. "쿤스"나 "무라카미"라고 서명된 작품은 대개 조수들이 컴퓨터로 디자인하고 조립공들이 만든 것들이다. 미술관 미술과 대중문화 간의 경계를 허물었다가 다시 그들에게 유리한 방향으로 경계를 세우곤 하는 이 두 작가는 여기서 논의되고 있는 변화를 몸소 보여 주고 있다. 누구의 경우든 시장은 실천을 구조화한다. 어떤 의미에서 시장은 미술의 매체 그 자체이다.

시장은 매체다

쿤스는 80년대 초기 작업에서, 미술 전시와 상품 진열 사이의 접점

에 미묘한 균열을 일으켰다. 가령 매끈한 진공청소기를 조명이 비춰진 플렉시글라스 상자 안에 넣으면 어떻게 될까? 물이 채워진 유리 탱크 안에 신제품 농구공들을 집어넣으면 어떨까? 바(bar) 액세서리 같은 교외 여가문화의 상징을 스테인리스스틸로 제작한 작품이나, 소도시의 안락함을 상징하는 귀여운 애완동물이나 농장 동물의 소형 조각상을 나무로 제작한 작품 모두 미술계에선 낯설었다. 루이 14세의 흉상에서 밥 호프의 작은 조각상까지, 민속적 주제인 키펜케를(Kiepenkerl, 중세 독일의 행상인)부터 대중문화의 영웅 마이클 잭슨과 그의 애완 침팬지 버블스까지, 쿤스는 폭넓은 소재를 아우르는 키치의 익숙함을 전면으로 드러냈다. 그러나 조야한 취향을 의식적으로 드러내 사회적 불안감을 야기하는 것이 쿤스 작품의 요체는 아니다. 그는 워홀적인 열정으로 자신의 진정성을 강조했다. "나는 훔멜 인형(독일 괴벨 사의 유명한 수공예 도자기 인형-옮긴이)이 취향이 없다고 생각하지 않는다." 그는 유사 민속미술 같은 미술품에 대해 이렇게 언급했다. "오히려 나는 그것이 아름답다고 생각한다. 그것을 보면 작품에 내재된 감상성에 반응하게 된다." 한때 아방가르드가 키치에 대한 저항으로 정의됐던 걸 생각하면 이런 포용은 다소 놀랍다. 그러나 여기에 전위적 시도는 존재하지 않는다. 오히려 정반대다. "이제껏 관객의 어느 작은 부분도 소외시키지 않는 작품을 만들고자 했다. 작품을 통해 사람들에게 말하고 싶은 것은 그들의 과거를 끌어안으라는 것이다. 나아가 지금의 자신도 끌어안으라는 것이다." 쿤스에 따르면 이런 과거, 이런 정체성은 "대중문화사"의 상징들로 구성되는데, 그것들이야말로 "있는 그대로 완벽한" 것이라고 볼 수 있다.

가장 적절한 예는 그의 연작 「축하(Celebration)」(1994~2006)이다. 이 연작에는 풍선, 발렌타인 하트, 다이아몬드 반지, 깨진 달걀 등 20점의 대형 조각들이 포함되는데, 모두 하이크롬 스테인리스스틸로 주조해 표면에 투과색을 입힌 후 반짝반짝 윤을 내어 마치 고가의 선물 포장처럼 보이도록 했다. 연작의 시작은 그리 좋지 않았다. 제작의 어려움으로 늘 비용이 초과돼 쿤스는 파산 지경에 이르렀다. 그러나 경매에서 그의 작품 값이 급등하자, 그의 딜러였던 제프리 다이치(Jeffrey Deitch)가 갤러리스트와 후원자로 구성된 컨소시엄을 만들어 실물을 보지 않고도 작품을 구매할 수 있도록 했다.(때마침 다이치는 로스앤젤레스 현대미술관 관장이 됐다.) 이는 현명한 투자로 판명됐다. 2007년 소더비 경매에서 「매달린 하트(마젠타/금색)Hanging Heart(Magenta/Gold)」는 무려 2360만 달러에 낙찰됐다. 이런 작품이 후원자와 대중에게 그토록 매력적인 이유는 무엇일까? 노란색이나 오렌지색, 혹은 진홍색으로도 제작된 「풍선 개」(1994~2000)를 보자.[2] 작고 깨지기 쉽고 수명도 길지 않은 장난감이 고가의 비용을 들여 기념비적이고 단단하고 심지어 영원불변의 것으로 탈바꿈하여, 들인 비용보다 훨씬 높은 가격에 거래되는 과정은 일종의 **전율**을 일으킨다. 한편 대중 취향에 영합하는 이미지와 배타적인 소유권이 결합된 양상도 매혹적이다. 일부 논자들이 쿤스의 조각을 이상적인 공공미술로 보거나, 쿤스의 옹호자들이 그의 작품에서 "사회의 파노라마"를 읽어 내려 했던 것도 이런 맥락에서다. 그러나 비평가 피터 셸달(Peter Schjeldahl)은 이 "파

2 • 제프 쿤스, 「풍선 개(마젠타) Balloon Dog(Magenta)」, 2008년 프랑스 베르사유 궁전 설치, 1994~2000년.
하이크롬 스테인리스스틸에 투과색 코팅, 307.3×363.2×114.3cm

3 • 데미언 허스트, 「꿈 Dream」, 2008년. 2008년 9월 런던 소더비 옥션을 위한 전시 〈내 마음 속에 영원히 아름다운 Beautiful Inside My Head Forever〉에 설치

노라마"라는 것이 "어마어마한 돈을 쏟아부으면서도 하층계급의 취향과 연대하는 제스처를 통해 오늘날의 금권 민주주의를 환기시키는 것"임을 정확히 지적했다. 2008년 가을 쿤스가 최근작들을 선보인 장소는 적절하게도 관광객들의 메카인 베르사유 궁전이었다.

2년 후 무라카미도 같은 장소에서 전시를 열었고 이 또한 논란이 됐다. 이 일본 작가는 예술, 미디어, 시장이 수렴하는 지점을 쿤스보다 훨씬 더 철저히 파고들었다. 쿤스가 서구 키치의 창고에서 재치 있는 선택을 했다면, 무라카미는 일본 하위문화의 일종인 오타쿠(영어로는 geek으로 번역되곤 한다.)와 가와이(かわい, 귀엽다)에서 영감을 얻어 자신의 브랜드 형상을 개발했다. 오타쿠는 흔히 망가(만화)나 아니메(TV 만화 프로그램이나 만화영화)의 특정 캐릭터에 열중하는 성인 남성을 지칭한다. 그들은 액션 영웅과 자신을 동일시하는가 하면, 순종적인 미소녀 캐릭터에 환상을 투사하기도 한다. 무라카미의 오타쿠 작품 중 초기에 제작된 「미스 코코(Miss Ko²)」(1977)는 금발머리에 리본 장식을 한 소녀와 커다란 가슴에 딱 달라붙는 웨이트리스 복장을 한 포르노 스타가 조합된 캐릭터다. 당시 코코 양은 오타쿠 사이에서 별로 인기가 없었지만, 무라카미는 여성성에서 유래한 '가와이'라는 하위문화 개념을 발전시키면서 성공 가도에 올랐다. 성깔 있어 보이는 버섯들, 미

소 짓는 꽃들, 그리고 "카이카이"와 "키키"(무라카미는 이를 자신의 회사 이름으로 사용했다.)로 불리는 걸음마 단계의 아기들이 여기에 속한다. 무엇보다도 망가의 캐릭터 이름을 딴 "Mr. DOB"는 미키 마우스를 닮았는데, (그의 전부이기도 한) 머리는 자신의 이름 철자로 구성되어 있다.(D와 B는 귀, O는 얼굴이다.) Mr. DOB는 원래 이를 드러내고 사악하게 웃는 모습이었으나 곧 귀여운 유아의 모습으로 탈바꿈했는데, 공교롭게도 미키 마우스 또한 비슷한 방식으로 진화했다. DOB가 브랜드화하는 방식 또한 이 디즈니 스타에게서 힌트를 얻은 것으로 보인다.

일본은 현대의 서구를 특징짓는 고급문화와 대중문화의 경계가 뚜렷하지 않음에도 불구하고, 무라카미는 전례 없는 방식으로 사회경제적 지대의 폭을 확장시켰다. DOB를 비롯한 그의 깜찍한 돌연변이들은 고가의 회화 및 조각 작품은 물론, 값싼 상품(스티커, 단추, 열쇠고리, 인형 등)으로도 출시됐다. 다시 말해 그것들은 주요 미술관에서도 편의점에서도 찾아볼 수 있다. 80년대 그래피티 작가인 키스 해링(Keith Haring)이 이런 식으로 시장을 점유한 바 있다. 그의 대표적 형상인 '빛나는 아기'와 '짖는 개' 역시 티셔츠에서 예술 작품까지 다양한 형태로 등장했다. 그러나 그의 '팝 숍(Pop Shop)'은 광고, 포장, 애니메이션 제작, 전시 개발, 웹사이트 제작 등을 취급하는 무라카미의 회사

에 비하면 보잘것없는 수준이었다. 한때 무라카미는 7명의 젊은 일본 작가들의 경력을 관리하고 아트페어를 주최하고 라디오 프로그램을 기획하고 신문에 칼럼을 게재하고 억만장자 미노루 모리(Minoru Mori)와 TV 방송국을 위해 브랜드 자문위원으로 활동했으며, 자신의 애니메이션 캐릭터를 제작하는 등 멀티태스킹 작업을 했다. 그러나 무엇보다 그가 서구에서 가장 주목을 받았던 것은 2002년 마크 제이콥스(Marc Jacobs)에게 의뢰받은 루이뷔통 모노그램의 한 버전을 디자인했을 때다. '해파리 눈'과 벚꽃 모티프 같은 무라카미의 상징들로 재디자인된 가방은 판매 1년 만에 3억 달러의 매출을 올렸다. 그가 이런 활동들을 미술 작업으로 인식했음은 2007~2008년 로스앤젤레스 카운티 현대미술관에서 열린 회고전 〈ⓒ무라카미(ⓒMurakami)〉의 한가운데에 마련된 루이뷔통 부티크의 존재에서 분명하게 드러난다. 이 부티크는 평범한 매장인 양 그곳에 자리했다.

이처럼 지위와 가치의 혼란, 즉 예술/상업, 고급/저급, 희소/대량,
▲ 고가/저렴함을 뒤섞는 혼란에서 오는 불편함은 분명 워홀의 작품에도 존재했다. 그러나 이제 이런 대립들은 경박스러운 기쁨, 체념 어린 절망, 혹은 이 둘의 조울증적인 결합 따위로 파열됐으며, 그 바람에 긴장감은 거의 없고 통찰도 별로 없다. 언젠가 무라카미는 이렇게 말했다. "언제나 자신에게 정직합시다. 분명 얻는 게 있을 겁니다. 대부분의 사람들은 자신의 솔직한 욕망을 발견하는 일을 곤혹스러워 합니다. 앤디 워홀은 그 일을 제대로 해냈죠." 그러나 무라카미의 솔직한 말이나 약에 취한 듯한 쿤스의 들뜬 이면에는 심술궂음이나 빼딱함이 감지되기도 한다.(워홀은 실제로 그랬지만 말이다.) 언뜻 보기에 순진해 보이는「풍선 개」조차 알뿌리처럼 생긴 부분에서 가슴과 페니스가 연상되는, 다분히 다형적인 성징이 보인다. 초기의 DOB 역시 미키마우스나 도널드 덕에게서 보이는 께름칙한 사도마조히즘을 무심코
● 드러냈다. 초기 디즈니 영화의 흥행 이유에 대해 발터 벤야민은 미키와 도널드가 견뎌야 하는 시련을 보면서 "대중들은 자신의 삶을 인식한다."고 진단하고 "(한) 문명이 살아남는 일"이 얼마나 야만적인지를 우리에게 가르쳐 주는 것이 그들의 핵심 교훈이라고 했다. 쿤스와 무라카미가 귀엽게 격하시킨 형상들도 이처럼 기이한 호소력을 갖고 있다. 그는 일본의 하위문화 '오타쿠'와 '가와이'의 유아적 측면을 서로 연관 지어 이해하고, 이를 히로시마 원폭으로 인한 대량학살과 일본의 전후 종속의 트라우마에서 기인한 것으로 봤다.

미디어의 주목을 경제적 이득으로 전환시키면서 논란을 자초했던 허스트의 작품에도 이와 같은 어두운 면이 존재한다. 포름알데히드가 채워진 탱크에 그 유명한 상어를 띄우기 전부터, 그리고 유리 진열장 안에 소머리가 부패하도록 두기 전부터, 그는 이미 "센세이션을 일으킨다는 것이 더 이상 센세이션하지 않으며" 무감각은 충격의 이면이고, 죽음이 자신의 진정한 테마라는 사실을 인식했다. 그의 가장 중요한 작업은 2007년에 사람 두개골을 백금으로 본떠 1400만 파운드어치 다이아몬드로 장식한 작품이다.[1] 이 해적의 전리품 겸 크라운 주얼을 바니타스나 메멘토 모리로 해석하는 이들도 있지만, 그러기엔 너무 화려하고 너무 고가이다. 이 작품의 가치는 5000만 파운

드로 매겨졌다. 허스트가 3분의 2 지분을 갖는 대주주이며, 나머지 3분의 1은 컨소시엄의 몫이다. 허스트는 2008년 9월 15일과 16일에 딜러 두 명을 통해 소더비 경매에 신작들을 대량 방출했는데(무려 223점) 실질 마진에서 최고의 경매가를 기록하며 세간의 화제가 됐다.[3] 총 판매액은 2억 70만 달러로 이는 1993년 피카소의 작품 88점의 판매가를 10배 상회하는 것이고, 단일 작가의 작품 경매로는 최고 기록이었다. 그러나 공교롭게도 당시 월스트리트는 붕괴 중이었다. 유명 금융기관들이 헐값에 팔리거나 공중 분해됐고 아니면 납세자들에게 막대한 비용을 전가하며 구제되는 운명을 면치 못했다. 훗날 다이아몬드 두개골이 이런 상황에 대한 기념비가 될지도 모를 일이다.

벤야민은 30년대 대공황기를 고찰하며 보헤미안 미술가(아마도 보들레르를 염두에 둔 것 같다.)의 반사회적 행위가 생각만큼 전복적인 것은 아니었을 거라고 추측했다. 그리고 당대 리얼리즘의 좌절과 초현실주의의 파산에 대해 다음과 같은 논평을 남겼다. "20세기 부르주아에게 남겨진 과제는 니힐리즘을 그들의 지배 기제로 포섭하는 일이었다." 이 니힐리즘을 시대에 맞게 갱신하고 심화시켜 반영한 것이 워홀의 계보를 잇는 쿤스, 무라카미, 허스트가 이룬 모호한 성과이다.

불경기 미학?

2008년 금융위기로 이런 전개의 향방은 묘연해졌다. 그러므로 지금 이 시점에서는 답하기 어려운 몇 가지 문제 제기로 글을 마무리하는 것이 좋겠다. 최근의 불경기가 예술가의 역할에 미친 영향은 무엇인가? 그것은 오락 또는 스펙터클로서의 예술과 관련된 기대감을 일부 덜어 주었는가? 동시대미술은 공론장으로서의 차원을 되찾을 수 있을 것인가? 신자유주의 시대에 미술관은 지속 가능한가, 아니면 (로스앤젤레스의 MoCA 같은) 일부 기관들의 (다가올) 실패가 다른 양태의 조직체로 귀결될 것인가? 위기는 투자받지 못한 영역들에 새로운 기회를 의미하는가, 아니면 신자유주의 후원자들이 권력을 더 공고히 하는 계기가 되는가? 동시대미술이 금융계의 가상의 부를 창출하는 파생상품 보급 전략과 동일한 방식으로 작품 제작을 하는 등, 헤지펀드나 초대형 은행과 함께 번성한 거라면 이런 체제와 동시대미술의 공모에는 어떤 함의가 있는가? 각종 미술 비엔날레의 존재 이유를 더 그럴 듯하게 만들어 주는 것은 지역 개발과 국제 경제 논리인가? 세계화의 다른 측면들에 주목할 것인가, 아니면 지역으로 다시 철수할 것인가, 철수한다면 이는 미술계의 보호주의에 해당되는가? 마지막으로 유력 딜러와 컬렉터들이 좌우지하는 미술시장과 계속 무관할 수 있다면, 미술 비평은 잃어버린 신용을 되찾을 수 있을 것인가?　　HF

더 읽을거리

Artforum, vol. XLVI, no. 8, April 2008 (special issue on "Art and its Markets")

Luc Boltanski and Eve Chiapello, *The New Spirit of Capitalism*, trans. Gregory Elliot (London: Verso, 2005)

Isabelle Graw, *High Price: Art Between the Market and Celebrity Culture* (Berlin and New York: Sternberg Press, 2009)

Julian Stallabrass, *Art Incorporated* (London: Verso, 2004)

Olav Velthuis, *Talking Prices: Symbolic Meanings for Prices on the Market for Contemporary Art* (Princeton: Princeton University Press, 2005)

▲ 1960c, 1962d, 1964b　　● 1935

타니아 부르게라는 멀티미디어 컨퍼런스 〈우리들의 무미건조한 속도〉에서 「자본주의 일반」이라는 퍼포먼스를
선보인다. 이 퍼포먼스는 미술 관람자들 간의 공감대를 위반함으로써 역으로 이들 사이에 신뢰와 동질감에 기초한
공감대와 네트워크가 전제돼 있음을 보여 준다.

2009년 쿠바 미술가 타니아 부르게라(Tania Bruguera, 1968~)는 몇 년째 열리고 있는 실험적인 컨퍼런스 겸 축제인 〈우리들의 무미건조한 속도(Our Literal Speed)〉 2부에서 「자본주의 일반」이라는 퍼포먼스를 선보였다. 시카고 대학과 시카고 미술대학, 그 외 도시 곳곳에서 주말 동안 개최된 이 행사의 참여자들은 부르게라가 직접 퍼포먼스에 참여한 것이 아니라 단순히 그 자리에 나타나기만 했다는 점에 놀랐다. 부르게라는 일찍이 80~90년대에 자신의 몸을 직접 작업에 이용한 작가로 알려졌는데, 특히 1986년부터 애나 멘디에타(Ana Mendieta)의

1 · 애나 멘디에타, 「무제(혈흔 No.2/신체 흔적) Untitled (Blood Sign No.2/Body Tracks)」, 1974년 슈퍼 8mm 필름, 무성

▲ 1975a

퍼포먼스를 재상연한 일련의 작업들로 명성을 얻었다. 부르게라와 같
▲ 은 쿠바 태생인 멘디에타는 1961년부터 1985년 사망할 때까지 미국에서 활동했던 중요한 페미니스트 미술가다. 대표작으로는 손이나 팔에 피나 페인트를 묻혀서 종이나 천, 벽 위에 흔적을 남기는 1974년 작 「무제(혈흔)」[1]처럼 외상을 암시하는 작품을 비롯해, 유사의례적인 「실루에타(Silueta)」 같은 작품이 있다. 이 연작은 야외 풍경 속에 인간 형상의 실루엣 흔적을 남기는 것으로 간혹 불길에 휩싸인 모습으로 표현되기도 한다. 쿠바와 미국을 오가며 작품 활동을 하는 부르게라는 멘디에타의 행위에 "새 생명을 불어넣음으로써" 그녀를 쿠바 미술사에 재편입시키고 이 "유배된" 미술가를 그녀의 고향으로 복귀시키고자 했다. 이 작업은 퍼포먼스의 일시적 효과가 아카이브의 구매와 재상연을 위한 지침들을 통해 어떻게 관객 개개인의 마음에, 그리고 심지어 미술관 소장품으로 기억되고 재현될 수 있는가의 문제를 다룬 부르게라의 다양한 노력 중 첫 번째에 해당한다.

「자본주의 일반」[2]은 전혀 다른 종류의 작품으로, 부르게라가 2003년부터 2009년까지 쿠바 아바나에서 실시한 공동 연구 프로그램 카테드라 아르테 데 콘둑타(Cátedra Arte de Conducta)에서 했던 아르테 데 콘둑타(Arte de Conducta), 즉 '행동미술(Behavior Art)' 작업 맥락에 속한다. 행동미술의 목표는 직접적으로 사회적 효과가 있는 미적 행위를 통해 삶과 미술 사이에 존재하는 막을 부수는 것이다. 퍼포먼스 역사가이자 큐레이터인 로즈리 골드버그(RoseLee Goldberg)와의 2004년 인터뷰에서 부르게라는 이렇게 말했다. "나는 현실을 재현하는 것이 아니라 현실과 함께 작업하고 싶다. 내 작업이 무언가의 재현이기를 원치 않는다. 나는 사람들이 내 작업을 보는 것이 아니라 그것이 미술인지 알아차리지 못한 채 그 속에서 함께하기를 원한다." 실제로 「자본주의 일반」에서 관람객들은 패널 토론의 참관인 자격으로 작업의 일부가 됐다. 웨더 언더그라운드(Weather Underground)로 활동했던 60대 부부 버나딘 돈(Bernadine Dohrn)과 빌 에어스(Bill Ayers)를 조명하는 토론회였다. 이들은 2008년 미국 대통령 선거 당시 공화당 측에서 버락 오바마가 위험한 급진주의자로 알려진 에어스와 친분이 있다는 점을 비난하면서 화제가 된 바 있다. 이렇게 카리스마 넘치고 매우 윤리적인 인사들을 초청해 정치적으로 진보적인 청중들(일반 대중뿐 아니라 컨퍼런스 참가자들 중에서 모집했다.)을 대상으로 한 토론은 상당

2 • 타니아 부르게라, 「자본주의 일반 Generic Capitalism」, 〈우리들의 무미건조한 속도〉 컨퍼런스에서 선보인 퍼포먼스, 2009년

히 활기찼지만, 그 방에 있는 사람들 대다수가 갖고 있는 정치적 선입관에 대한 문제 제기는 거의 없었다. 현재 돈은 법학 교수이자 노스웨스턴 대학의 아동가족정의센터의 책임자이고, 남편인 에어스는 저명한 교육학 교수이다. 그러나 이런 자기만족적 분위기는 몇몇 청중이 돈과 에어스에 대해, 나아가 토론장 내 암묵적인 정치적 합의에 대해 공격적으로 나서면서 깨지게 됐다. 한때 급진주의자였던 패널들은 충분히 급진적이지 못하다는 이유로, 혹은 일선에서 물러났다는 이유로 비난받았다. 미술 이벤트에서는 보기 드문 박진감 넘치는 반대 의견 제기와 열정적인 논쟁이 쏟아졌다. 민주주의 토론의 진정한 사례로 청중 모두의 기억에 남을 만한 대단히 신선하며 자극적인 토론이 이어졌다.

나중에 밝혀진 바에 따르면 가장 솔직하고 거리낌 없이 질문을 해서 돈과 에어스를 깜짝 놀라게 한 열정적인 참여자들은 실은 부르게라가 돈과 에어스 몰래 미리 심어 놓은 사람들이었다. 즉 자발적이고 격정적인 토론으로 여겨졌던 것이 실제로는 조작된 것이었다. 이 토론은 다음날 열린 심포지엄에서 또 다른 토론, 이번에는 조작되지는 않았지만 비슷한 강도로 격렬한 토론을 이끌어 냈다. 몇몇 참가자들은 토론이 매수되었다는 사실에 배신감을 드러냈다. 「자본주의 일반」에서 부르게라가 미술을 삶 속으로 가져온 방식은 꽤 성공적이었다. 그러나 그 방식은 돈과 에어스를 객원 '연기자'로 초대했을 때 예상되는 방식, 즉 외부의 정치적 내용을 미술이라는 틀 속으로 가져오는 것이 아니라, 대신 '내부자'인 청중들이 은연중에 상호 연결될 수 있는 두 가지 전제에 도전하는 방식을 택했다. 그 전제는 첫째, 기본 정치적 입장에 대해 모두가 동의할 것이라는 가정, 둘째로 공적 대화가 미술가(혹은 다른 누군가)에 의해 조작되는 것이 아니라 자유롭고 편견 없이 진행될 것이라는 믿음이다. 다시 말해 부르게라는 진보적이라고 여겨지는 청중들이 가진 진보적 가정을 재확인하는 것으로 "전향자들을 설득"하려 들지 않았다. 대신 그녀는 이런 무의식적 가정들을 고통스럽게 가시화하는 동시에, 표현의 자유가 지켜질 것이라 여겨지는 사건에 조작을 도입했다. 부르게라가 자신의 작업을 「자본주

의 일반」이라고 칭한 까닭은 아마도 이러한 조작이 "상상의 공동체"(imagined community, 정치 사회학자 베네딕트 앤더슨(Benedict Anderson)의 용어)에 존재하기 때문일 것이다. 다시 말해 라디오, 텔레비전의 '방송 시간', 심지어 인터넷의 공간마저 돈으로 환산되는 시장경제 체제에서, 연설은 그것을 살 수 있는 수단이 있는 사람들에 의해 쉽게 조작될 수 있다는 뜻이다.

"관계의 다발"

요컨대 부르게라의 '행동미술'은 일반적인 참여나, 관람객과 작품 사이의 상호작용보다 훨씬 더 특수하다. 그녀의 작업은 관람객들이 이미지, 오브제, 또는 사건들과 맺는 동시적이면서 개별적인 관계보다는, 특정 관람자들을 **묶어 주는** 유대 관계를 보여 준다.(이미지, 오브제, 이벤트와의 연결은 그 자체가 목적이 아니라 관람자들 사이의 대인 관계를 규정하기 위한 전제 조건이다.) 다시 말해 부르게라의 작품은 사회적 유대 관계, 혹은 결속의 성격을 규명하고자 한다. 결과적으로 그녀의 매체를 구성하는 ▲것은 이 관계의 연결망이다. 이런 측면에서 행동미술은 니콜라 부리오(Nicolas Bourriaud)의 '관계 미학'으로 명확하게 범주화되지는 않지만 이 개념을 통해 이해될 수 있다. 부리오는 일련의 전시 기획과 1998년 프랑스에서 출판되고 2002년 영어로 번역된 저서 『관계의 미학(Relational Aesthetics)』을 통해 자신의 입장을 정교하게 전개했다. 여기서 그는 "각각의 특정 작품은 공유된 세상에 살기 위한 제안이다. 모든 예술가들의 작품은 세상과 맺은 관계의 다발(A bundle of relations)이며 이는 다른 관계들, 그리고 또 다른 관계들을 무한정 만들어 낸다."고 주장했다. 여기서 부르게라의 작품과 상통하는 점을 찾아볼 수 있다. "관계의 다발"이라는 부리오의 개념은 90년대 중반 이래 관계의 미학과 결부된 구미의 작가들, 예를 들어 피에르 위그, 필리프 파레노, 리암 길릭, 도미니크 곤살레스-푀스터, 리르크리트 티라바니 ●자 같은 이들과, 20세기 초에 등장한 퍼포먼스나 설치 분야의 선구자들을 구분하는 데 특히 적합하고 유용하다.

■ 1916년 취리히에서 다다의 카바레 볼테르가 문을 연 이래, 현대미

▲ 2003 ● 1916a, 1961, 1962a, 1962b, 1973, 1974, 1987, 1989, 1998, 2003 ■ 1916a

**3 · 리르크리트 티라바니자, 「무제(무료)
Untitled(Free)」, 1992년**
뉴욕 303 갤러리의 설치 장면, 퍼포먼스, 식탁, 의자,
음식, 그릇, 식기, 가변 크기

술에서 관람자를 거대한 환경의 일부로 포함시키는 설치 작업이나, 미술가/대리자의 몸과의 고양된 만남을 무대로 올리는 행위가 중요한 부분을 차지해 왔다. 그러나 설치 작업이나 퍼포먼스의 미학적인
▲ 체계가 **매체**로 통합된 시기는 앨런 캐프로가 '해프닝'을 창안한 1959년부터 유럽과 남미, 그리고 미국에서 신체미술이 널리 퍼지게 된 70년대 사이였다. 해프닝과 신체미술 모두 오브제에 집중된 관람자들의 지각을 환경과 관계로 돌리고자 했다. 설치 위주의 작품은 회화나 개
● 별 조각들을 공간으로 대체했는데, 이는 궁극적으로 대지미술 같은 소위 포스트스튜디오 작업의 다양한 범주로 전개됐다. 이런 작업들은 관람객이 다양한 주위 환경(때로는 일상적인 교외처럼 평범하기도 하고 때로는 드넓은 사막 풍경처럼 숭고하기도 하다.)에 민감하게 반응하도록 만들었다. 일반적으로 해프닝과 설치미술은 주로 관람객을 포함하는 하나 또는 다수의 상호 연결된 설정을 만들어 내지만, 신체적 상호작용은 대체로 사전에 준비되거나 조작된 장치에 한정돼 일어나거나, 미술가가 마련해 놓은 특정 규칙이나 방식에 의존하는 경향이 있다. 애나 멘디에
■ 타의 작업에서 보듯, 신체미술에서 관람자들은 행위자의 몸(70년대 이후 주요 페미니스트 퍼포먼스가 다루는 특정하게 젠더화된 몸)을 오브제로서 인식하는 동시에, 자신과 행위자 간의 윤리적 관계에 대해 깨닫게 된다. 이는 특히 관람자들의 눈앞에서 그들을 증인으로 하여 예술가가 스스로를 물리적·심리적 위험에 처하게 할 경우에 더 그렇다.

반면 관계 미학 범주로 분류되는 작업은 사전에 각본을 짜 놓는 경우가 적다. 사실, 길릭이나 파레노, 위그 같은 작가들이 선호하는 형식은 소위 시나리오인데, 이는 언어적·문자적·영화적·공간적 프레

임이 폭넓은 상호작용과 해석에 열려 있는 형식이다. 결과적으로 미술 작품의 중심이, 관람자가 설치 작업이나 행위자와 갖는 일방적인 관계로부터 부르게라의 「자본주의 일반」에서처럼 관람자 **간의** 다변적 관계의 네트워크로 넘어가게 된다. 부리오가 옹호한 많은 미술가들이 환대(hospitality)라는 행위 형식을 발전시켰는데, 이는 미술가가 자신이 창조한 오브제 혹은 자기 자신을 무대 중심에 세우지 않
▲ 고도 상황을 **주관해 내는** 행위이다. 예를 들어 리르크리트 티라바니자의 미술에서 중심이 되는 것은 요리나 음식을 대접하는 행위이다. 1992년 뉴욕에서 선보인 「무제(무료)」에서 그는 303 갤러리의 뒷쪽 방에 있는 물품들을 (갤러리 디렉터와 그녀의 업무 공간까지 포함해서) 전부 앞쪽으로 옮기고 그 방에 갤러리를 찾는 관람객들에게 대접할 카레를 만드는 작업장을 설치했다.[3] 티라바니자의 작업에서 가장 흥미로운 점 중 하나는 그가 "행위로부터 나오는 것"이라 부른 것이다. 예를 들어 요리를 하지 않는 순간에도 그 행위의 잔여물들은 남아 있다. 이렇게 더러운 식기와 남은 음식물 찌꺼기가 굳고 부패하는 것은 공공영역이 폐허가 되는 것에 대한 알레고리로 읽힐 수 있다.

티라바니자의 환대 제스처는 1997년작 「무제(내일은 또 다른 날)」에서 더 구체적으로 드러난다. 이 작업은 미술가가 뉴욕에 있는 자신의 아파트를 합판을 이용해 실물 크기로 복제한 것으로, 부엌과 화장실에는 각종 가정용 기기들이 마련돼 있다. 이 작업을 쾰른 쿤스트페라인에서 전시하는 동안, 티라바니자는 관람객들을 초대해서 그들이 원하는 방식으로 일주일에 6일이든, 하루 24시간이든 이 "집으로부터 멀리 떨어져 있는 집"에 머물 수 있게 했다. 즉 미술 작품이 관조의

▲ 1961, 1973, 1974　　● 1967a, 1970　　■ 1974, 1975a　　　　▲ 1989, 2003

4 · 리르크리트 티라바니자, 「분리 Secession」, 2002년
빈 분리파 전시관에서의 설치와 퍼포먼스

대상이 아니라 일종의 **편의시설**로서 관람자들에게 제공된 것이다. 그러나 정확히 어떤 편의가 제공되는 것일까? 우연히 전시장을 방문한, 사전 정보가 없는 관람객은 딜레마에 봉착하게 된다. 그/그녀는 작품의 '사생활'에 침입해 거기에 머물 건지를 결정해야 한다. 그러나 그렇게 행동하는 것은 예의에 어긋나 보이거나 창피하게 느끼기 쉽다. 반면 티라바니자의 의도를 잘 알고 있는 미술계 인사들은 이 상황을 좀 더 편안하게 받아들일지 모르지만, 그렇게 되면 작품의 공적 야심이 그저 내부자들의 농담거리로 전락할 위험이 있다. 티라바니자는 2002년 빈 분리파 전시관에 출품한 「분리」[4] 같은 최근작에서도 사람들이 얼마나 미술가의 시설에 거주할 자격이 있다고 여기는지, 이 결속의 방식이 얼마나 자발적이고 또 그래야 하는지에 대한 딜레마를 다뤘다. 90년대와 그 이후에 나온 많은 작품들이 그렇듯, 「분리」는 모더니스트 건축 선례들에 그 기원을 둔 건축적 파편을 이용해서 일상이 펼쳐지는 공간을 제시했다. 실제로 티라바니자의 몇몇 작업에는 르 코르뷔지에, 장 프루베, 필립 존슨 같은 모더니스트 건축가들의 대표작이 거의 실물 크기의 모형으로 등장하는데, 이것의 모더니스트 '개방 평면(open plan, 공간의 다용도 사용을 위해 벽이나 칸막이를 최소로 줄인 건축 평면-옮긴이)'에 대한 인용이다. 개방 평면은 관계 미학 옹호자들이 중요하게 여기는 개방된 시나리오의 역사적·공간적 '선례'다. 빈 분리파 전을 위해 티라바니자는 빈 출신의 망명 건축가 루돌프 쉰들러(Rudolf Schindler)가 1922년에 디자인한 로스앤젤레스 주택 일부를 크롬 도금으로 복제했다. 이 주택은 고정되지 않은 일군의 개방형 전시관으로

유명하다. 전시가 진행되는 동안 바비큐 파티, 디제잉 타임, 타이식 마사지, 영화 상영 등이 함께 진행됐다. 동료들과 마찬가지로 티라바니자도 건축적 인용과 함께 미디어 상영을 작업에 포함하곤 한다. 왜냐하면 이 결합은 오늘날 우리 모두가 항해하고 있는 두 종류의 공간, 즉 실제와 가상의 공간을 묶어 주기 때문이다. 예를 들어 위그와 파레노는 어떻게 영화적 공간이 **결속**의 공간이 되는가에 관심을 두었다. 위그는 그의 양채널 비디오 설치 작품 「제3의 기억(The Third Memory)」(2000)에서 영화 「뜨거운 오후(Dog Day Afternoon)」(1975)의 '실제' 참여자들로 하여금 영화 장면을 재연하게 함으로써, 허구와 다큐멘터리, 연기와 재연을 다양한 방식으로 혼동스럽게 만들었다. 2004년 미술사학자 조지 베이커(George Baker)와의 인터뷰에서 그는 이렇게 말했다. "영화는 공적인 공간, 공통의 장소다. 이것은 기념비가 아니라 토론과 행위의 공간이다. 이것은 생태학이다."

티라바니자와 위그는 사건들을 무대에 올린다. 가령 위그도 티라바니자의 요리 작업과 유사한 이벤트들을 주최했다. 그중 '강가의 날(Streamside Day)'은 퍼레이드와 가장행렬, 오락거리들이 포함된 뉴욕주 북부의 한 지역 분리를 위한 축하연이다. 위그는 다소 지루한 고급 주택가를 위한 축제를 고안함으로써 전원 지역 한가운데 들어선 완전히 새로운 장소를 위한 공동체 의식, 또는 상징적인 정체성을 역설적으로 구축하고자 했다. 이 행사와 관련된 2003년 갤러리 설치 작업 「강가의 날 시사풍자극」[5]에서는 실제 사건을 '기록'한 영화와 비디오 영상이 이동식 스크린 구조물에 영사됐다. 이 구조물은 원래 서로

▲ 1998, 2003

5 • 피에르 위그, 「강가의 날 시사풍자극 Streamside Day Follies」, 2002년
슈퍼 16mm 필름과 비디오 트랜스퍼로 디지털 비디오 영사, 컬러, 서라운드 사운드, 26분

꽤 떨어져 있는 다섯 개의 이동 가능한 벽으로, 주변에 떨어져 있던 벽들이 천장에 설치한 트랙을 따라 천천히 움직이면서 넓은 갤러리 한복판을 둘러싸 임시 공간을 만든다. 티라바니자와 위그가 구현한 환대와 축하의 에토스는 관계 미학 미술가들에게서 전형적으로 나타나는데, 이는 부르게라의 행동 예술과 정반대인 것처럼 보인다. 전자가 예술을 통한 새롭고 의미 있는 공동체적 결속에 대한 낙관적 확신▲을 보여 준다면, 후자는 유토피아적인 결속 형태에서 계속 문제가 되는 편견과 검증되지 않은 형태의 계급적 연대를 시각화하는 데 관심이 있다.

연결을 주관하기

이 작업들이 공통적으로 강조하는 것은, 그것이 패널 토론이든, 식사든, 행렬이든 간에 모두 행사를 **주관한다**는 점이고 각 행사는 **실제 공간**에서 일어난다. 그러나 온라인상의 사회적 네트워킹이 가능해진 이 시대 미술가들에게는 이용 가능한 또 다른 종류의 장소가 있다. 그것은 바로 가상공간으로, 안톤 비도클(Anton Vidokle, 1965~)과 줄리에타 아란다(Julieta Aranda, 1975~)는 이 가상공간에서 이-플럭스(e-flux)라는 이메일 정보 서비스를 구축해 공동 운영한다. 이-플럭스는 컴퓨터나 웹사이트상에서 행사를 **주관한다**. 주로 하루 네 번 이메일 공지를 배포해 전 세계에서 열리는 전시나 행사, 경연 대회, 구직 정보를 전 세계 구독자들에게 알린다.[6] 이 모험적인 사업은 '고객'이 지불하는 요금으로 여타 이-플럭스의 활동, 즉 다양한 특별 기획이나 맨해튼 남동부에 위치한 갤러리 공간 확보, 전체 구독자에게 보내는

전자 잡지 발행 등에 드는 비용을 충당한다. 비도클과 아란다는 자신들의 활동이 모두 미술가로서 하는 것이라고 단호하게 주장하지만, 이-플럭스의 공지 서비스가 미술인가에 대해서는 논란이 분분하다. 왜냐하면 이는 기존 언론의 보도를 '단순히' 재배포한 것(진지한, 심지▲어 실험적 형식을 사용할지라도 그렇다.)이며, 또 갤러리의 개입을 통해 미술가와 상업 사이의 안전지대를 마련하지 않고 일반 사업처럼 수익을 창출한 것이기 때문이다. 이런 점에서 우리는 개념미술가들의 근본적인 통찰을 떠올릴 필요가 있다. 즉 정보는 대체 가능하고 다양한 소통의 사례에 따라 지속적으로 형태가 변화한다는 것, 또한 미술은 자기성찰적 정보라는 자신의 특별한 지위를 탐색함으로써 관료적 합리성(혹은 유사합리성)으로부터, 방해 혹은 '소음'을 통해 발생하는 파열에 이르는 이 '형태들'을 분절할 수 있다는 것이 그런 통찰이다.

미술계의 정보국이라 할 수 있는 이-플럭스는 구독자에게 정보를 무료로 제공함으로써 광범위한 분야의 다양한 이벤트들에 대한 접근성을 확장시키는 데 기여한다. 이로써 이-플럭스는 부르게라의 행동 미술처럼 어떤 상황을 사용자들에게 재현하는 것이 아니라 사용자들을 상황 속으로 **몰입하게** 만든다. "비엔날레 열병"이라 할 만큼 거대 규모의 국제 전시들이 급증하는 시대에 동시대미술을 완전히 이해하는 것은 이중으로 불가능해졌다. 첫째는 물리적으로나 재정적으로 모든 곳을 여행하는 것이 사실상 불가능하기 때문이고, 둘째는 주요 국제 전시가 너무 광범위해져서 이들을 제대로 관람하려면 며칠씩 걸리기 때문이다. 이런 상황에서 이-플럭스는 다초점 데이터베이스로서 미술계의 "인지적 지도"(cognitive map, 문화이론가 프레드릭 제임슨의

용어)를 발전시키는 데 필요한 수단을 구독자들에게 제공한다. 즉 이-플럭스가 제공하는 것은 비도클과 아란다가 매일 수신하는 정보에서 선택적으로 포함시킨 최근 미술에 대한 '검색 알고리즘'이다. 이렇게 한 번 걸러진 데이터베이스를 갖고도 구독자는 과부화된 미술 정보에서 의미나 가치를 끌어내기 위해 그중 무엇이 쓸 만한지 자세히 살펴봐야 한다. 다시 말해 이-플럭스는 동시대미술의 주요 구조적 원칙 중 하나를 가시화한 것이다. 이는 미학적 의미의 구축을 위해 양식이나 미술사조가 배타적으로 사용되는 모더니즘의 역사와는 차별되는, '조사'나 데이터베이스 구조로의 이행을 의미한다. 따라서 데이터의 생산이나 보관, 검색에 관한 동시대미술의 '정보 무의식'을 드러내는 이-플럭스는, 개념미술의 전통, 특히 제도 비판과 연계된 미술가 한스

▲ 하케나 한네 다르보펜처럼, 미술의 의미와 가치가 어떻게 전시나 교환, 출판이라는 제도적 틀 속에서 매겨지는가를 보여 주는 작가들의 계보에 위치해 있다.

미술시장이 매우 확대된 오늘날의 경제 구조에서 이-플럭스는 미술가의 경제적(그리고 예술적) 자율성이 무엇인가에 대한 일련의 질문

● 들을 제기한다. 1990년대와 2000년대 갤러리와 컬렉터의 괄목할 만한 성장은 일부 미술가들에게 전례 없는 기회를 제공한 반면, 시장에서 '적절한' 호소력을 갖지 못한 다른 많은 이들에게는 가혹하리만큼 제한적이고 심지어 곤혹스러운 것이었다. 역설적이게도 비도클과 아란다, 그리고 그들의 협력자들은 이-플럭스 공지 서비스를 통해 수익 창출의 교두보를 (의도적이진 않을지라도) 마련함으로써, 미술시장에서 말 그대로 독립을 **얻었다.** 2009년 비도클은 다음과 같이 역설했다. "오늘날의 미술가들은 일종의 자주권을 열망한다. 이는 미술을 생산하는 것 외에도 생산과 유통을 가능케 하는 조건을 생산하는 것을 의미한다. 결과적으로 이 조건들을 생산하는 것 자체가 작품 생산에서

너무나 중요해져서 그 자체가 작품의 형태를 띠기도 한다." 미술이 존재할 수 있는 조건의 **사회적 생산** 자체가 미술 작품이라는 비도클의 통찰은 행동미술과 관계 미학을 통해 제기된 사회적 상호작용, 혹은 결속에 대한 질문으로 되돌아간다. 분명한 것은 이 모든 작품에서 근본이 되는 것은 단순히 관계 그 자체로서 관람자들이나 '유저(users)' 간의 고립이나 관계 맺음이 아니라, 다양한 사회적 연결의 성격·가치·특징을 **미학적으로** 조사하는 것이다. 부르게라는 시민 결속에 대한 신뢰와 불신(집단적 정체성과 참여 민주주의의 작동 원리에 대한 전제)에 몰두했고, 티라바니자와 위그는 동시대의 기념행사나 의례, 혹은 축제를 통해 (늘 공공적일 수는 없으며 때로는 배타적인 내집단일수도 있는) 집단을 구축하는 데 집중했다. 마지막으로 비도클과 아란다, 이-플럭스는 정보 결속의 상이한 정도를 이해하는 것의 문제였는데, 이는 가상의 이메일부터 얼굴을 직접 대면하는 만남에 이르는 넓은 스펙트럼의 데이터베이스만큼이나, 그 내용적인 측면도 사업적인 것에서부터 계도적인 것에 이르기까지 다양하다. 각각의 경우에서 미술 작품은 오브제로 정의되는 것이 아니라, 특정한 형태의 소통이 나타날 수 있는 결속을 위한 네트워크나 체계로서 정의된다.　　DJ

더 읽을거리

니콜라 부리오, 『관계의 미학』, 현지연 옮김 (미진사, 2011)
Carrie Lambert-Beatty, "Political People: Notes on Arte de Conducta," in *Tania Bruguera: On the Political Imaginary* (Milan: Edizioni Charta; Purchase, NY: Neuberger Museum of Art, 2009)
Tania Bruguera (Venice: La Biennale di Venezia, 2005)
George Baker, "An Interview with Pierre Huyghe," *October*, no. 110, Fall 2004, pp. 80–106
Anton Vidokle, *Produce, Distribute, Discuss, Repeat* (New York: Lukas & Sternberg, 2009)
Anton Vidokle, Response to "A Questionnaire on 'The Contemporary,'" *October*, no. 130, Fall 2009, pp. 41–3

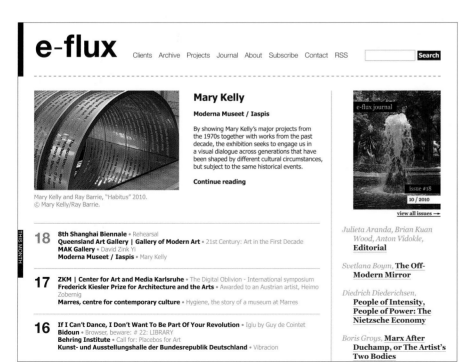

6 • 이-플럭스 공지문, 2010년 10월
웹사이트 화면

▲ 1971, 1972b　　● 2007c

2009_b

뉴욕 리나 스폴링스 갤러리에서 열린 유타 쾨더의 전시 〈룩스 인테리어〉가 퍼포먼스와 설치를 회화의 핵심 의미로
도입한다. 가장 전통적인 미학적 매체인 회화에까지 미친 네트워크의 영향력이 유럽과 미국 작가들에게 널리 퍼진다.

독일 미술가 마르틴 키펜베르거(Martin Kippenberger, 1953~1997)는 1990~1991년 한 인터뷰에서 60년대 워홀의 실크스크린 이후 등장한 가장 중요한 회화적 문제에 대해, 회화를 파스타와 연관 짓는 괴팍한 수사법을 사용해 다음과 같이 말했다. "단순히 회화를 벽에 걸고 '이것이 미술이다'라고 말하는 건 끔찍한 일이다. 전체적인 네트워크가 중요하다! 심지어 스파게티조차 …… 미술이라고 말할 때 가능한 모든 것이 그 미술에 속한다. 갤러리에서 미술은 플로어이기도 하고 건축이기도 한고 벽의 색깔이기도 하다." 회화와 조각, 그리고 그 둘 사이에 존재하는 여러 혼성적 작업들을 해 왔던 키펜베르거는 개별 대상들의 경계에 계속해서 도전해 왔다. 일찍이 1976~1977년 그의 첫 회화 작업 「당신들 중 하나, 피렌체의 독일인」[1]에서 키펜베르거는 단일 작품에 대한 관심을 거두고, 스냅사진이나 신문에서 가져온 이미지를 동일한 크기의 캔버스 100개에 그리자유 기법으로 재빠르게 그렸다. 그는 작품을 쌓아 놓았을 때 자신의 키 높이 정도가 되는 양의 회화를 제작하고자 했다. 여기서 회화는 몇 가지 유형의 네트워크 속으로 동시에 진입한다. 각 캔버스는 하나의 '가족군(family grouping)'에 속하게 되고, 모든 캔버스는 개인의 스냅사진이나 신문기사들을 지시하면서 사진 정보의 유동적 경제 속으로 흡수된다. 그리고 캔버스 연작의 크기는 미술가의 신체적 특성(그의 키)과 그의 일상적 행위들(여느 독일인이 피렌체에서 기록할 법한 모티프들을 선택했다는 점에서)에 대한 일종의 지표(index)가 된다.

키펜베르거의 언급은 다음과 같은 한 가지 중요한 문제를 제기한다. 어떻게 회화는 자신을 틀 짓는(frame) 다양한 네트워크를 자신 안에 통합할 수 있는가? 20세기 말에 제기됐지만 디지털 네트워크의 영향력이 심화되는 21세기 전환기에 더욱 시의적절해진 이 문제는 회화에 대한 모더니즘의 도전에 또 하나의 사례를 만들어 냈다. 20세▲기 초 입체주의는 시각적 일관성을 위한 최소 요건들을 제시함으로써 일관된 회화적 처리 방식의 한계를 확장시켰다. 20세기 중반 추상●표현주의로 요약되는 표현적 추상은 어떻게 재현이 (캔버스에 칠해진 안료 외에는 어떤 것도 가해지지 않은) 순수한 물질의 지위에 도달할 수 있는지를 ■고민했다. 그리고 마지막으로 60년대 미국과 유럽의 팝 아티스트들이 개척했던 다양한 사진제판법은 손으로 그린 이미지와 기계적 복제물

**1 • 마르틴 키펜베르거, 「무제 Untitled」, 「당신들 중 하나,
피렌체의 독일인(One of You, a German in Florence)」
연작 중에서, 1976~1977년**
캔버스에 유채, 각각 50×60cm

▲ 1911, 1913, 1921a　● 1947b, 1949, 1951　■ 1960c, 1964b, 1967c

2 • 유타 쾨더, 〈룩스 인테리어〉전, 뉴욕 리나 스폴링스 갤러리, 2009년

(최근에는 비디오와 디지털 사진까지 아우르는) 사이의 관계를 탐색했다. 20세기 미술사를 이끌었던 이런 문제들 중 어느 것도 독립적으로 존재하거나 사라지지 않았다. 그 대신 초기의 미학적 도전이나 관심들이 더욱 새로운 관심사들을 통해 재설정되면서 강조점이 변화되었다.

회화의 이행

확실히, 회화는 언제나 유통과 전시의 네트워크에 속해 왔다. 그러나 키펜베르거는 그 이상을 주장했다. 90년대 초에 그는 개별 회화는 그 대상 자체의 형식 내에 이런 네트워크들을 **가시화하고**(visualize) 또 **통합해야**(incorporate) 한다고 주장했다. 실제로 마이클 크레버(Michael Krebber, 1954~), 메를린 카펜터(Merlin Carpenter, 1967~), 그리고 1990~1991년 그를 인터뷰했던 유타 쾨더(Jutta Koether, 1958~) 같은 키펜베르거 스튜디오의 조수들과 동료들(혹은 협력자)의 작업에서 회화는 캔버스에 그려진 이미지의 세계와 인간 행위자들로 구성된 외부 네트워크를 연결해 주는 역할을 한다. 예를 들면, 2009년 뉴욕의 리나 스폴링스 갤러리에서 열린 쾨더의 전시 〈룩스 인테리어(Lux Interior)〉에서 회화는 퍼포먼스, 설치, 채색된 캔버스가 교차하는 지점으로 기능했다.[2] 전시장 중앙에서 한쪽으로 치우친 이동식 벽에 한 작품이 걸려 있다. 쾨더가 지적하듯, 스크린 같은 벽을 지지하는 두 개의 가는 기둥 중 하나는 갤러리 내 전시 공간을 구분하기 위해 바닥을 돋운 플랫폼 위로 올라와 있고 다른 하나는 그 아래로 내려가 있어서, 마치 벽은 무대에 올라가다가 도중에 멈춘 듯 보인다. 회화 작품을 비추고 있는 구식 스쿠프 조명이 이 효과를 배가시키고 있는데 이것은 1988년 에이즈 위기 때 문을 닫은 유명한 게이 나이트클럽 더 세인트(The Saint)에서 가져온 것이다. 벽에 걸린 캔버스 작품 「뜨거운 피뢰침(푸생을 따라서)Hot Rod(after Poussin)」은 푸생의 「피라무스와 티스베가 있는 풍경」(1651)을 단색조로 재작업한 것이다. 푸생 작품의 주제는 시각적 단서를 오독하는 바람에 사랑(그리고 삶)이 끝나고 마는 고대 로마의 이야기다.(티스베의 찢긴 베일을 발견한 피라무스는 그녀가 사자에게 죽은 줄 알고 자살을 택하고, 피라무스의 죽음을 발견한 티스베 역시 죽음을 택한다.) 피와 분노의 색인 붉은색(그리고 에이즈의 색)이 주를 이루는 쾨더의 회화는 푸생의 원작에서는 별 역할이 없던 번개 모티프를 확대하여 중심 소재로 삼았다. 번개의 들쭉날쭉한 형태는 흉터처럼 캔버스 전체 구성을 가로지르고 그 주위로 마치 자석에 끌려온 금속 가루처럼 붓 자국들이 모여 있다. 이 흔적은 마치 한 대 치기 전의 토닥임처럼, 주춤거리면서도 적극적이다. 실제로 쾨더는 미술사학자 T. J. 클라크가 2006년에 『죽음의 광경(The Sight of Death)』에서 푸생에 관해 쓴 글을 읽고 영감을 받아 이와 같은 양가적인 제스처를 발전시켰다. 즉 그녀의 붓질은 자기주장과 해석으로 구성돼 있는데, 이는 1651년 푸생의 작품과 2009년 그 작품의 재연 사이에 흐른 시간에 의해 형성된 듯 보인다. 전시

3 • 스티븐 프리나, 「우아한 시체: 마네의 모든 회화 작품 Exquisite Corpse: The Complete Paintings of Manet」 556점 중 207번째 작품 「철도 Chemin de Fer」(1873), 워싱턴 내셔널 갤러리, 2004년 1월 20일 왼쪽 패널은 종이에 잉크, 93×112cm, 오른쪽 패널은 종이에 오프셋 판화, 66×83cm

기간에 선보인 세 차례의 강연 퍼포먼스에서 쾨더는 자신의 캔버스를 지탱하는 벽 주위를, 심지어는 그 밑을 돌아다니곤 했다. 회화는 마치 하나의 인격체(혹은 대화 상대자) 같은 인상을 주었는데, 이는 퍼포먼스가 진행되는 동안 다른 조합으로 작품을 비추는 플래시 라이트로 인해 더욱 강화됐다. 마치 회화와 화가가 댄스 클럽에서 눈이 맞은 듯했다.

〈룩스 인테리어〉는 회화가 네트워크를 가시화하고 통합하는 방식에 대한 세련된 대안을 제공한다. 우선 네트워크를 재현하는 일이 얼마나 어려운 것인지에 대해 생각해 볼 필요가 있다. 매우 작은 마이크로칩에서 드넓은 인터넷 세계에 이르기까지 네트워크의 규모는 광범위하다. 따라서 그것은 진정으로 현대의 숭고를 구현한다. '인터넷 지도(Internet maps)'를 구글로 검색하면 「스타트렉」을 연상시키는 상호 연결된 태양계 이미지가 등장한다. 이런 이미지는 인터넷상의 정보 흐름에 대한 이해를 돕기보다는 디지털 세계를 점성학 같은 고대 전통과 연관 짓는 데 더 기여하는 듯 보인다. 이 문제에 대해 쾨더는 다른 방식으로 접근했다. 네트워크의 전반적인 윤곽을 가시화하고자 애쓰기보다는, **네트워크 내 사물들의 행동**을 그것들의 타동성(transitivity)이라 할 만한 것을 보여 줌으로써 현실화하고자 했다. 옥스퍼드 영어 사전에 따르면 **타동적**(transitive)이라는 단어는 "사물로 전

해지는 행위를 표현하는 것"이라는 뜻이다. **이행**(passage)이라는 용어는 네트워크 내 사물들의 지위를 설명하는 데 매우 적절하다. 왜냐하면 네트워크는 사물들이 한 장소에서 다른 곳으로 순환하고 결국 새로운 맥락으로 번역되는 것에 의해 정의되기 때문이다. 〈룩스 인테리어〉에서 쾨더는 두 종류의 이행을 수립했다. 우선 푸생의 「피라무스와 티스베가 있는 풍경」을 재연하면서 했던 각각의 붓질은 그녀의 모델 역할을 한 푸생의 작업과 그녀의 회화 작업 사이에 존재하는 시간의 이행을 구현한다. 이러한 회화의 시간적인 축은 두 번째 종류의 이행, 즉 회화에서 나와 그것을 둘러싼 여러 사회적 네트워크들로 나아가는 공간적 이행에 합류한다. 세 번의 강좌 이벤트에서 회화의 대화 상대자로서 퍼포먼스를 벌이는 미술가의 행위나 하나의 인격체로서 「뜨거운 피뢰침」의 행동(즉, 무대에 '오르고' 디스코 램프가 켜지는 것 등)은 이를 보여 준다.

따라서 타동적 회화(쾨더는 단지 한 사례만을 보여 줄 뿐이다.)는 두 종류의 **이행**, 즉 캔버스 내부의 이행과 캔버스 외부의 이행 그 둘을 모두 포함하고 있어야 한다. 이런 점에서 90년대 이후의 회화는 소위 '제도 비판' 작업, 즉 미술계의 관습적 가치들과 전시 체계들을 미술 작품 자체에 통합하는 면모를 보인다. 쾨더보다 더 명시적으로 제도 비판의 테마를 받아들인 스티븐 프리나(Stephen Prina, 1954~)는 더 차가운

분위기의 타동적 회화를 여러 점 제작했다. 1988년 프리나는 「우아한 시체: 마네의 모든 회화 작품」이라는 프로젝트에 착수했다. 작가는 에두아르 마네의 작품 556점에 대한 시각적 색인 역할을 하는 오프셋 판화를, 프리나가 실제 마네 작품과 같은 크기와 포맷으로 제작한 각각의 세피아색 모노크롬 드로잉 옆에 전시했다.[3] 이 드로잉들은 언뜻 보면 텅 비어 있는 듯 보이는데, 1988년 인터뷰에서 프리나는 그 시각적 효과에 대해 이렇게 설명했다.

이 드로잉들은 아마 표현성의 가장 기본적인 공통분모일 것이다. 표면은 희석된 세피아색 물감을 머금고 있다. 어떤 사람들은 이를 텅 빈 공허한 이미지들이라고 생각한다. 뭔가 감지하기 어려울 수도 있다. 그러나 텅 비어 있는 것은 아니다. 어떤 면에서 그것들은 최대한 가득 채워져 있다. 모든 부분에 물감이 스며 있으며 모든 부분은 세심하게 계획되고 의도되며 또 사용되고 있다. 이 드로잉들은 확실히 손으로 제작한 것이다.

쾨더에게 회화가 퍼포먼스, 설치, 그리고 자유로운 몸짓의 '재연(reenactment)' 간의 접점 역할을 수행한다면, 프리나에게 회화는 한 작가의 모든 작품(마네의 작품 목록처럼), 각 사물들의 포맷(크기와 윤곽), 그리고 단일한 색조를 종이에 입히는 단순하고 탈숙련된 방식, 이 셋의 교차점을 보여 준다. 따라서 「우아한 시체」의 분위기는 〈룩스 인테리어〉와는 확연히 다르다. 그러나 쾨더와 프리나가 공유하는 기획이 있다면, 그것은 통합된 사회적 네트워크(개인적·미적·비판적·역사적 조건들이라는 확장된 장) 속에서 회화를 가시화하는 것이다. 프리나는 위의 1988년 인터뷰에서 "마네 프로젝트에 「우아한 시체」라는 제목을 붙인 이유는 작품의 물리적 전체를 그의 몸과 나의 몸의 관계 속에서 살펴볼 필요가 있다고 생각하기 때문이다."라고 언급했다.

따라서 타동적 회화는 두 유형의 이행, 즉 붓 자국이나 모티프 묘사처럼 캔버스에 내재된 것들과 캔버스 외부의 것들(작품이 놓인 물리적 장소, 여러 미술 제도 내에서의 위치, 미술사와의 관계, 그리고 작가와 관객 사이에 형성된 사회적 커넥션 등) 사이에서 일종의 역동적 평형상태로서 발생한다. 다시 말해 키펜베르거, 쾨더, 프리나 같은 미술가들에게 회화 작품의 구조는 작품을 틀 지우는 전시와 외적 조건들에 의해 거의 결정된다는 뜻이다. 이런 점에서 이 타동적인 전략들은 외적 요인이 회화 이미지에 그 흔적을 남기는, 20세기 중반의 미술에서 일어난 한 혁신적인 전략과 연결될 수 있다. 1958년에 시작된 프랭크 스텔라의 검은색 줄무늬 회화는 이브-알랭 부아가 **연역**을 통한 비구성성이라 부른 것의 훌륭한 사례가 된다. 회화적 모티프를 상상을 통해 발명하거나 안료를 뿌리고 붓고 얼룩을 남기는 등의 직관적 행위를 통해 발생시키는 대신, 스텔라는 캔버스 틀의 크기와 윤곽에 근거를 둔 기하학적 패턴을 만들고 가정용 페인트 붓으로 상업 에나멜 안료를 바르는 일련의 단순한 규칙을 선보였다. 그의 줄무늬들은 캔버스 둘레에서 그 내부로 이동하여, 마치 외적 경계의 내적 울림처럼 여겨진다. 따라서 어떤 회화도 그 주위 환경으로부터 완전히 분리될 수 없음을 암시한

▲ 1958

다. 그러나 스텔라의 경우, 내부 구성에 미친 외부의 영향은 캔버스의 물리적 한계를 넘지는 않는다.(그 한계는 그림과 세계 사이에 안정적 경계 기능을 한다.) 오늘날 회화의 타동적 행동을 탐구하는 많은 젊은 미술가들은 연역적 비구성성의 외양과 절차 모두를 채택하고 있다. 그러나 이들은 개념적으로든 그렇지 않은 간에 캔버스의 물리적 한계를 넘어 나아갔다. 이런 작품들에서 캔버스의 물리적 한계의 '내부의 울림'은 '외부의 울림'과 짝을 이룬다. 즉 외부의 특징과 암시들이 작품 내부로 들어오는 것이다.

스펙터클한 텅 빔

2009년 연관된 두 전시, 뉴욕의 앤드류 크렙스에서 열린 〈로버트 매케어 크로마크롬(Robert Macaire Chromachromes)〉[4]과 베를린의 다니엘 부흐홀츠 갤러리에서 열린 〈사선으로 재단된 받침대들/로버트 매케어/크로노크롬(Pedestals, Bias-cut/Robert Macaire/Chronochromes)〉[5]에서 체니 톰슨(Cheyney Thompson, 1975~)은 캔버스 리넨 표면을 확대 스캔한 이미지로 추상적 패턴을 만든 두 연작을 선보였다. 캔버스의 물리적 한계를 극복하기 위해 연역적 구성을 발달시킨 스텔라와 달리, 톰슨은 디지털 복제라는 중간 단계를 넣어 회화의 **배경**을 형상으로 바꿔 냈다. 혹은 조금 달리 말하면 이미지를 위한 지지체, 즉 리넨이 이

4 · 체니 톰슨, 「받침대 IV Pedestal IV」, 2009년
레소팔, MDF 합판, 종이, 94.3×96.5×122cm

5 • 체니 톰슨, 〈사선으로 재단된 받침대들/로버트 매케어/크로노크롬〉전, 베를린 다니엘 부흐홀츠 갤러리, 2009년
(위) 전시 장면
(아래 왼쪽) 「크로노크롬 V Chronochrome V」, 2009년
캔버스에 유채, 140×158cm
(아래 오른쪽) 「크로노크롬 X Chronochrome X」, 2009년
캔버스에 유채, 140×4cm

미지 자체가 되었다. 이와 같이 비어 있음(blankness)을 스펙터클화하는 것(혹은, 가장 중립적인 포맷까지도 하나의 이미지로 만드는 것)은 2007년 프리드리히 펫젤 갤러리에서 열린 웨이드 가이턴(Wade Guyton, 1972~)의 전시에서 다른 방식으로 수행됐다. 그는 기성의 컴퓨터 포맷, 즉 포토샵으로 제작된 직사각형을 잉크젯 프린터로 출력해 일련의 검은색 모노크롬 회화를 제작했다.[6] 일견 완전히 비구상적이고 엄격히 연역적인 듯 보이는 작품을 하는 이 두 미술가에게, 노동의 경제와 연관된 외부 요인은 결국 그들의 스펙터클한 텅 빈 포맷을 다시 틀 지우는 방법이 됐다. 톰슨에게 그의 베를린 모티프들의 색상과 명도는 자기 참조적인 것으로, 그는 작품을 제작한 날과 그 시간들을 그대로 지표화하여 자신의 회화들에 출근표의 특징을 부여했다. 반면 가이턴은 컴퓨터, 소프트웨어, 프린터 같은 완전히 외적인 장치들을 사용해 마치 네트워크된 기업 사무실의 생산물처럼 이미지를 만들어 냈다. 이 미술가들은 스텔라의 연역적 전술의 후예들이면서, 또 한편으로는 사회적 네트워크를 회화 속으로 들여온 쾨더와 프리나의 기획에도 참여했다. 비록 그렇게 대립적인 방식은 아니더라도 말이다.

6 • 웨이드 가이턴, 뉴욕 프리드리히 펫젤 갤러리 전시 장면, 2007년

매체로서의 아카이브

쾨더나 프리나가 네트워크를 역사화하는 것이나 톰슨이나 가이턴이 노동을 미학화하는 것과는 대조적으로, 2008년 뉴욕 오처드 갤러리에서 열린 전시 〈하나의 O에서 다른 것으로(From One O to the Other)〉는 오늘날의 사회적 조건을 회화에 그대로 들여왔다. 이 전시는 비평

7 • R. H. 퀘잇먼, 〈하나의 O에서 다른 것으로〉전, 뉴욕 오처드 갤러리, 2008년
회화 선반 설치

가이자 역사가인 레아 아나스타스(Rhea Anastas, 1969~)와 미술가 R. H. 퀘잇먼(R. H. Quaytman, 1961~), 그리고 에이미 실먼(Amy Sillman, 1954~)이 협업한 결과물이다. 오처드 갤러리 자체가 일종의 협업에 의한 미술 작품이기도 한데, 오처드의 다른 프로젝트들처럼 이 설치 작업도 이 갤러리의 맥락에 직접적으로 주목했다. 그중에는 이 갤러리가 의도치 않게 갤러리가 위치한 로어이스트사이드 지역의 젠트리피케이션에 일조했다는 사실도 포함된다. 아나스타스는 오처드에 대한 언론 자료들을 모아 진열대 안에 전시했고, 실먼은 종이에 구아슈와 잉크로 그린 오처드 멤버들과 친구들의 초상화를 전시했다. 실먼의 드로잉들은 벽에 걸리는 대신 누구든 한 장씩 넘겨 보거나 재배열할 수 있도록 갤러리 앞쪽 긴 테이블에 놓았다. 세 부분으로 이루어진 퀘잇먼의 작품 중에서 가장 눈에 띄는 것은 「10장: 성궤(Chapter 10: Ark)」이다. 나무 패널에 그려진 이 일련의 그림들은 퀘잇먼이 오처드의 디렉터로 일하던 시기에 제작한 것이다. 이 연작 중 몇몇은 일반적인 방식대로 벽에 걸려 전시됐지만, 다른 몇몇 작품은 박물관이나 갤러리 수장고 선반 같은 데 보관됐다.[7] 관람객들은 갤러리 직원의 안내를 받아 그림들을 선반에 올려놓고 보거나 근처 벽에 걸어 감상하는 방법으로 그 개방된 수장고를 살펴볼 수 있었다. 퀘잇먼은 또한 이 조직을 재정적 측면에서 훑어볼 수 있는 「오처드 스프레드시트(Orchard Spreadsheet)」와 감상용 카탈로그 「알레고리적 미끼(Allegorical Decoys)」도 제작했다. 제프 캐플런(Geoff Kaplan)이 디자인한 이 카탈로그는 일반 카탈로그와 달리 겉과 안의 기능이 바뀌었다. 겉표지를 펼치면 거대한 포스터가 되어 카탈로그의 모든 도판들이 수록된 아카이브 역할을 하는 반면, 본문에는 오직 텍스트만 담겨 있다.

이 전시는 아카이브가 어떻게, 그리고 누구를 위해 구축되고, 나아 ▲ 가 그러한 아카이브가 회화의 사회적 네트워크의 '매체' 역할을 어떻게 하는지 등의 윤리적인 문제를 다뤘다. 예를 들어, 실먼과 퀘잇먼은 둘 다 **손을 쓰는 일**(handling)을 요구했다. 즉 방문객들은 자신들의 눈과 손을 동시에 사용해 생각하도록 요청받았다. 이 두 미술가의 작품에서 다뤄지는 것은 미술 제도의 '물질'이다. 실먼의 드로잉에는 오처드의 프로그램을 제작하고 소비하는 이들의 얼굴이 다뤄지고, 퀘잇먼의 실크스크린에는 오처드의 공간이 다뤄진다. 예를 들어 퀘잇먼은 텅 비어 있거나 오처드의 멤버나 친구들이 있는 갤러리 건축에 대한 폴라로이드 사진(비스듬한 시점의 전형적인 사진들)에서 모티프를 가져왔다. 이와 같은 사진을 기본 재료로 하여 퀘잇먼은 그 위에 실크스크린으로 종종 눈이 아플 정도로 강렬하고 빽빽한 수평선들을 넣었다. 말하자면, 어지러운 시각적 자극의 결합, 문자 그대로 특정 도시 특정 장소에 위치하고 있음에 대한 명확한 인식, 그리고 보는 것과 손으로 다루는 것 사이의 연관, 이 모든 것이 관람자를 시각적 경험과 **동시에** 제도적 연계의 네트워크 안에 위치시킨다고 할 수 있다. 따라서 이 회화 작품들의 내재적 이행은, 현상학적으로는 하나의 공간이자 사회학적으로는 한 지역에 위치한 미술 제도인 갤러리가 미치는 외재적 영향과 역동적 평형상태에 놓여 있다. 이것이 바로 타동적 회화이다. 퀘잇먼과 실먼의 작품을 통해 관람자들은 회화의 내부에서부터 그것

을 틀 지우는 외부 조건들에까지, 즉 침착한 듯한 화면과 젠트리피케이션으로 인한 이웃의 퇴거 조치를 실제로 연관짓도록 촉발한다.

이와 같이 회화는 눈(개인)과 세계를 이어 주는 실제적인 접속의 아카이브 역할을 한다. 철학자이자 역사가인 브뤼노 라투르(Bruno Latour)는 2005년 『사회적인 것을 재조립하기(Reassembling the Social)』에서 박물관학을 연상시키는 매우 적절한 표현인 "사회적인 것을 수집하기"라는 말로 사회학자들의 임무를 설명한 바 있다. 아카이브를 다루는 이들(미술가, 평론가, 미술사학자 등)은 그것을 신중하게 구축할 책임이 있다. 실제로 그들은 그 과정에서 사회적인 것을 재조립하기 때문이다. 여기서, 퀘잇먼의 회화적 아카이브로 집결되는 네 가지 조건이 등장한다. (1) 시각은 고통을 일으킨다.(시각적 자극) (2) 회화가 쌓여 있다.(창고에 재산으로서) (3) 관람자는 자신들이 건축적이고 도시적 공간에 의미 있게 존재하길 원하기 때문에 본다. (4) 그림의 배치 방식은 끝이 없다. 이러한 아카이브적 조건들은 **결속의 형식과 책임감**을 재고하기 위한, 즉 사회적인 것을 재조립하기 위한 일종의 공구 상자 역할을 한다. 이것은 오처드가 그 짧은 운영 기간 동안 제공한 많은 것들 중 하나다.

현재 논의되고 있는 다양한 타동적 작업들(transitive practices)이 중요한 이유는, 그것들이 현대미술에 관한 글을 쓸 때마다 계속해서 마주치게 되는 막다른 길에서 벗어날 수 있는 방법을 알려 주기 때문이다. 회화는 미술 중 최고의 위상과, 전시를 위한 최상의 용이성을 갖춘, (개인 컬렉터든 기관 컬렉터든) 가장 수집하기 쉬운 유형의 미술이라는 ▲ 점에서 상품화와 매우 밀접한 관계를 맺고 있고 또 같은 이유로 가장 많이 비난을 받는 매체이다. 물론 이것은 정확한 진단이다. 그러나 상품화라는 용어에는 한 사물이 하나의 네트워크 내 순환에 영원히 묶여 있음을 함축한다는 문제가 있다. 실제로 회화는 그 순환을 멈추고, 값이 치러지고 벽에 걸려 전시되거나 수장고로 들어감으로써 특정 사회적 관계에 영원히 고착된다. 반면 타동적 회화는 일단 네트워크에 들어간다 해도 완전히 그 속에 묶이지 않고, 오직 다른 물질적 상태와 순환의 속도(차가운 수장고처럼 지질학적으로 느린 것에서 무한대로 빠른 것에 이르는 속도)에 종속될 뿐이라는 점을 보여 주는 형식과 구조들을 발명해 낸다. 푸생의 작품이 유타 쾨더의 손에 들어오고 스티븐 프리나가 마네의 모든 작품을 장악하는 것처럼 말이다.　　　DJ

더 읽을거리

Yve-Alain Bois, *Painting as Model* (Cambridge, Mass.: MIT Press, 1990)
Johanna Burton, "Rites of Silence: On the Art of Wade Guyton," *Artforum*, vol. XLVI, no. 10, Summer 2008, pp. 364–73, p. 464
T. J. Clark, *The Sight of Death: An Experiment in Art Writing* (New Haven and London: Yale University Press, 2006)
Ann Goldstein, *Martin Kippenberger: The Problem Perspective* (Los Angeles: Museum of Contemporary Art; Cambridge, Mass.: MIT Press, 2008)
Texte zur Kunst, "The [Not] Painting Issue," March 2010

▲ 2003　　　　　▲ 1986, 2007c

2009c

하룬 파로키가 쾰른의 루트비히 미술관과 런던의 레이븐 로우 갤러리에서 전쟁과 시각을 주제로 한 작품을 전시하여
비디오 게임 같은 뉴미디어 엔터테인먼트의 대중적 형식과 현대전 수행 사이의 관계를 보여 준다.

2003년 미국의 이라크 침공을 다룬 텔레비전 이미지 중 가장 낯선 이미지는 가장 평범한 이미지이기도 했다. 별반 달라진 것이 없어 보이는 바그다드의 거리 풍경은 서구 기자들이 보도 본부로 쓰고 있던 호텔에서 촬영한 것이다. 이 단조로운 풍경은 전쟁 이미지임에도 불구하고 미국 전국 네트워크 뉴스의 오프닝 화면을 장식하는 불꽃 특수효과 그래픽과 격렬한 군악과 비교하면 경쟁력이 크게 떨어진다고 할 수 있다. 그러나 이상하게도 감시 카메라처럼, 고정된 화면에서 눈을 뗄 수가 없다. 부분적으로 그 이유는 침략군의 (비공식) 대변인들이 이 폭격 상황을 모니터하기 위해 포위된 도시의 호텔에 투숙할 수 있다는 역설적 상황에서 발생한다. 폭격이 있다 한들 전장에서 멀리 떨어진 호텔에서 찍은 장면은 불꽃놀이 축제 그림에도 못 미치는 수준이다. 그러나 바그다드에 체류하는 기자도, 지상전이 있을 때 전투부대에 배치돼 동행하는 기자들과 마찬가지로 공식 군사 용어로 **종군** (embedded)기자다. 실제 전장에 있는 기자라 해도 자신의 입장이나 '자신의' 부대에 대한 어떠한 사항도 노출하면 안 되므로, 바그다드 호텔에서 창밖만 주시하는 기자단과 마찬가지로 본국에 전송할 수 있는 기사는 군대의 관점에 의해 크게 제한될 수밖에 없다.

이라크전에 관한 기사는 역사상 그 어떤 무력 충돌보다 더 적극적으로 자국의 소비를 목적으로 작성됐다. TV 저녁 뉴스의 보도 때문에 베트남전(미국이 해외에서 벌인 가장 최근의 지구전)에 대한 합의가 무너졌다고 보는 일반적인 견해에 따라, 이라크전의 전략가들은 전쟁 이미지를 최소 두 가지 방식으로 세심하게 통제했다. 첫째, 첨단 무기를 의학 장비처럼 정밀하고 효과적인 장비라고 강조함으로써(첫 공중전을 설명하기 위해 "초정밀공습"이라는 표현이 반복 사용됐다.) 침공의 폭력성과 거리를 두거나 살균 처리했다. 둘째, 기자들의 접근을 엄격하게 통제했다. 예를 들면 특정 전투부대에 배치된 '종군' 기자들은 자연스럽게 유대감을 갖게 되고 따라서 이 군인들의 영웅적 관점에 동조하는 전쟁의 서사를 만들게 될 것이다. 이 두 전략은 익숙한 서구 엔터테인먼트 장르와 구조적으로 연결돼 있다. 다시 말해 카메라가 장착된 첨단 폭탄을 사용한 "초정밀공습"은 현실의 전쟁을 군용기 조종사 훈련에 사용되던 비디오 게임의 가상 미학으로 바꿔 놓았다. 또한 전투대원의 관점에서 전쟁을 일인칭 시점으로 기술하는 방식은 할리우드 영화의 서사 규범과 동일하다.(군 복무를 영웅화한 미국의 주방위군 홍보 영상이 실제로 많은 미국 영화관에서 본 영화 전에 자주 상영됨으로써 이 연관성은 문자 그대로 드러난다.)

이미지의 권력/권력의 이미지

이라크전의 공식 재현물들은 단 하나의 관점만 내세우고 다른 관점은 모두 주변적인 것으로 취급함으로써 이미지가 권력을 행사하는 방식에 대한 21세기 초반의 가장 비극적인 사례 중 하나로 볼 수 있다. 미술가들은 이 상황에 대해 다양한 방식으로 반응했다. 사진과 영상이 어떻게 시민들을 결속시키고 해체하는지를 강조하고, 새로운 영상 기술이 어떻게 엔터테인먼트 영역에서 전쟁 영역으로 옮겨가는지를 보여 주고, 마지막으로 미술계가 어떻게 정치적 발언을 위한 상대적으로 자유로운 공간을 제공할 수 있는지 보여 준 것이다. 이 미술가들은 각자 다른 전략을 사용하지만, 공통적으로 이미지가 어떻게 이라크전이라는 외상적 사건에 대해 관람자들을 위치시키는지를 모색했다. 구체적으로 그들은 동질감(혹은 반대로 소외감)을 조성하고, 시민과 그들의 반응을 유형별로 분류하고, 각각의 전쟁 외상이 조정되는 방식을 이미지로 재현했다. 첫 번째 예는 토마스 히르슈호른의 두 전시에서 분명히 드러난다. 보스턴 ICA(Institute of Contemporary Art)에서 열린 〈유토피아, 유토피아=하나의 세계, 하나의 전쟁, 하나의 군대, 하나의 옷(Utopia, Utopia=One World, One War, One Army, One Dress)〉(2005)과 뉴욕 바버라 글래드스톤 갤러리에서 열린 〈피상적 개입(Superficial Engagement)〉(2006)으로, 이 두 전시는 개념적으로 연계돼 있다. 가판대, 진열장, 기념비, 몰입적 설치로 잘 알려진 히르슈호른의 작업들은, 종이책에서 인터넷에 이르기까지 다양한 미디어에서 가져온 이미지를 다량으로 집적하고 판지와 포장 테이프 같은 평범한 재료로 연결한다. 소위 이미지 윤리라 불리는 것에 집중하는 그의 작품들은 사진과 영상이 사람들 사이의 관계를 형성해, 그들이 하나의 세계를 공유한다는 느낌을 주는 방식을 탐색하고 증명한다. 히르슈호른의 프로젝트에서 보스턴과 뉴욕 전시는 별개의 것을 추구하는 동시에 상호보완적이다.

〈유토피아, 유토피아〉의 주제는 흔한 장식 모티프인 위장 무늬의 전 세계적 확산에 관한 것이다. 이 전시는 위장 무늬 같은 특정 추상 패턴을 (그 무늬로 장식된 옷을 입거나 물건을 사는 등으로) 드러내면 글로벌 사회

▲ 2003, 2007b

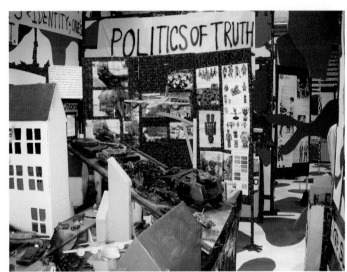

1 • 토마스 히르슈호른, 〈유토피아, 유토피아=하나의 세계, 하나의 전쟁, 하나의 군대, 하나의 옷〉전, 보스턴 ICA, 2005년

의 '하나의 세계'와 '하나의 전쟁'에 참여하게 된다는 명제를 제시했다. 극단적으로 말해 세계의 패셔니스타와 팝스타가 파리, 로스앤젤레스, 도쿄의 거리에서 위장 무늬 옷을 입으면, 그 옷을 통해서 (무의식적으로) 이라크전 같은 '하나의 전쟁'을 '승인'하게 된다는 것이다. 라이터부터 속옷까지 위장 무늬로 장식된 다양한 물건이 등장하는 이 전시에서 위장 모티프는 현대전의 상징이나 속성으로서 갖는 특수성을 잃어버리기 시작한다.[1] 즉 위장 모티프의 강박적 반복은 오히려 폭력과의 직접적인 연관성을 제거하고 모티프의 특수성을 살균 처리했다. 히르슈호른은 특정 기호를 공유한 하나의 '공동체'가 형성된다면 그것은 바로 소비자 공동체임을 말하고자 했다. 대중문화와 군사 침략이 경계 없이 매끈하게 (어느 정도는 무의식적으로) 봉합되는 이 공동체에서는 패션모델이 군인 복장을 하고 도시 근교에 사는 회사 임원이 군용 스타일의 지프 허머를 모는 세계가 탄생한다. 이처럼 전쟁을 독특한 상업적 패션으로 광범위하게 재코드화하는 것은 전쟁을 미화함으로써 실제 전쟁에 대한 합의를 이끌어 내는 데 일조한다. 심지어 평화시에도 그렇다.

반면 〈피상적 개입〉전에서는 인터넷에서 찾은, 전쟁 상해로 으스러진 끔찍한 신체 사진과 미술이 가진 '구원의 힘'을 극명하게 대비시키는 방법으로, 집단적 관객성을 통해 형성된 시민의 윤리적 유대에 관한 문제를 제기했다. 마구 뒤섞여 콜라주된 신체 사진들은 전시장 전체에 설치된 실물 크기의 실사모형(diorama)에서 일종의 지형학적 토대 역할을 한다.[2] 한편 미술의 '구원의 힘'을 대변하는 추상화 복제본은 판지에 붙여 전시됐는데, 그중 일부는 신비주의 화가 엠마 쿤즈(Emma Kunz)의 작품이다. 이 회화들은 관객의 시점에 따라, 학살을 담은 사진에서부터 상승하거나 하강하는 듯한 대형으로 배치되어, 새의 비행이나 베르니니 식의 신성한 빛이 발산되는 장면을 연상시킨다. 이처럼 〈피상적 개입〉에는 역겨움이나 분노를 일으키는 이미지의 기능과 치유를 자처하는 미술(특히 추상화)이 확연하게 대비됐다. 히르슈호른이 제시한 터진 내장과 깨진 두개골 이미지는 차마 쳐다보기도 힘들 정도지만, 파괴적인 폭력을 "초정밀공습"이라고 완곡하게 표현했던 이라크전의 공식 시나리오에서 의도적으로 제외됐던 이미지들을 공개한 것은 대단한 용기였다. 물론 패션의 하나로 위장 무늬 옷을 입

2 • 토마스 히르슈호른, 〈피상적 개입〉전, 뉴욕 바버라 클래드스톤 갤러리, 2006년

는 것과 전쟁의 상해를 노골적으로 보여 주는 이미지를 대면하는 것에는 큰 차이가 있지만, 두 전시가 거의 동시에 열렸다는 것은 둘이 서로 연결돼 있음을 시사한다. 사실 대중문화를 통해 전쟁을 순화하고 거부감을 없애는 것은 전쟁의 실상을 은폐함으로써 결과적으로 시민들이 전쟁을 묵과하는 것을 도덕적으로 용인하는 셈이 된다.

히르슈호른은 두 전시에서 사진과 영상에 잠재된 악성 종양 같은 속성을 실감나게 구체화하기 위한 구성 전략으로 소위 '이미지 무리 (image swarm)'를 사용했다. 각 전시는 사진과 영상이 관람자를 혼란스럽게 둘러싸서 밀실공포증을 불러일으키는 경관을 만들어 냈다. 사실 이미지 무리는 사진과 영상이 네트워크 세계에서 어떻게 유포되는지, 또 이미지 과잉이 웹 검색을 어렵게 하는 간섭이나 '노이즈' 상황을 어떻게 만드는지 탁월하게 보여 준다. 재현물들의 이미지 무리로 공간이 **포화 상태**가 된 히르슈호른의 두 전시는 각각 무해한 결과와 비극적 결과를 보여 준다. 〈유토피아, 유토피아〉에서는 패션이나 스타일의 정점, 소위 위장 무늬의 대유행이 나타나고, 반면 〈피상적 개입〉에서는 일종의 "억압된 것의 귀환"으로서 고통스러운 전쟁 이미지들이 막을 길 없이 활성화된다. 이처럼 포화된 스캔들 중 가장 악명 높

은 것은 아부 그라이브에 주둔한 미군들의 포로 학대 사진이다. 미국 정부의 이미지 통제 계획에 없던 이 사진들은 공개되자마자 미디어에서 자체적인 생명력을 갖게 돼, 홍보팀의 수습 노력에도 불구하고 유포를 막을 수 없었다.

진실의 확산

히르슈호른의 설치 작품은 24시간 1초도 쉬지 않고 돌아가는 고도로 통합된 미디어 생태계에서 이미지(혹은 정보) 유통의 특정 모델을 보여 준다. 그것이 갑작스럽게 등장한 것이 패션 트렌드(위장 무늬)이건 스캔들(아부 그라이브 포로 학대 사진)이건 간에 이미지는 즉각 다수의 미디어 채널을 포화 상태로 만드는 능력을 발휘해 권력을 축적한다. 다시 말해 개별 소비자나 관람자가 이미지에 홀려서 공동체의 정체성을 형성한다면 그 이미지들은 **치명적**이 된다. 히르슈호른은 이미지가 인터넷의 가상 네트워크에서 퍼지는 것처럼 물리적 공간에서도 기하급수적으로 퍼져서 '자연스럽게' 작동할 수 있도록 했다. 반면 카셀 도쿠멘타 12에서 처음 공개된 10채널 비디오 설치 「교전국에서 온 아홉 개의 대본」(2007)은 히르슈호른의 작업과 정반대 지점에 위치한다. 이

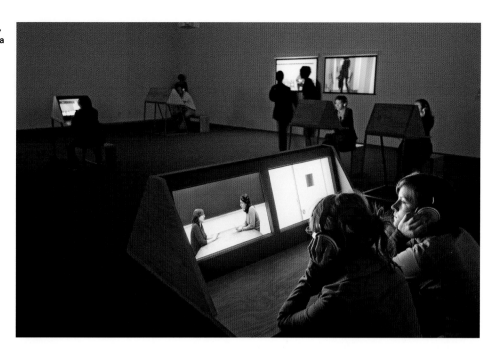

작품은 안드레아 게이어(Andrea Geyer), 샤론 헤이스(Sharon Hayes), 애슐리 헌트(Ashley Hunt), 카튀아 산데르(Katya Sander), 데이비드 손(David Thorne)으로 구성된 미술가 그룹의 공동 작업이다. 히르슈호른이 이미지를 **무리** 짓거나 **포화 상태**가 되는 방식을 사용한 반면, 「……아홉 개의 대본」은 다양한 유형의 사람들이 각자의 관점에서 이라크전을 경험하고 재현하면서 나름의 방식으로 전쟁 이미지를 걸러 내는 것을 보여 준다. 시민, 블로거, 특파원, 참전 군인, 학생, 배우, 인터뷰어, 변호사, 포로, 정보원의 각각 다른 유형의 사람을 주인공으로 내세운 각 '대본'은, 미술가들의 설명에 의하면 다음의 핵심 질문에 대한 답변을 담고 있다. "전쟁은 각 개인의 특수한 위치, 즉 그가 차지하고 실행하고 말하고 저항하는 위치를 어떻게 구축하는가?"이다. 다시 말해, 이 작품은 히르슈호른의 이미지 확산에 필적하는 개인의 확산이다.

도쿠멘타 12에 처음 설치될 때, 열 개의 영상은 도서관의 개인 열람석처럼 생긴 책상에 하나 혹은 두세 개씩 매입된 모니터에서 상영됐다.[3] 이 '열람석'은 전시장 근처의 공공 구역에 설치됐고 입장료는 없었다. 소형 모니터, 헤드폰, 개인 좌석을 배치해 마치 도서관에서 독서하는 것처럼, 주변 로비의 활기 넘치는 인파와 관계없이 사적인 관람에 집중할 수 있도록 했다.(사실상 집중을 요구했다.) 로비 근처의 번잡스러운 카페로 가는 길일 수 있는 관객들에게 **스쳐 지나가듯** 제시되는, 교육 환경과 유사한 이 디스플레이 방식은 각 영상의 교육적 서사 구조와 일치한다. 영상에 나오는 열 가지 유형의 사람 중 아홉 유형의 대본은 청중이 있거나 없는 상황을 강조해서 촬영됐다. 참전 군인(들)은 청중이 없는 큰 강당에서 자신의 경험을 바탕으로 작성한 짧은 연설 원고를 읽는다. 시민(들)은 민주주의가 이루어졌을 때 각자 할 일을, 마치 학생들이 앞에 있는 것처럼 교실 칠판에 하나씩 쓴다.(248개의 예상 목록은 각각 다음 항목에 자리를 내어 주기 위해 지워진다.) 변호사는 카메라 움직임에 따라 화면에 잡히기도 하고 안 잡히기도 하는 청중을 향해 말을 한다. 이런 장면들은 「……아홉 개의 대본」에 핵심적

인, 다음과 같은 질문을 던진다. "이라크전의 진상, 즉 이라크전의 **이미지**는 어떻게 정직하고 정확하게 전달될 수 있을까?"

「……아홉 개의 대본」은 수 시간 분량의 '증언' 영상을 이용해 이중대 질문을 검토함으로써 개인의 발언이 갖는 권위에 의문을 제기한다. 특히 열 가지 유형에서 볼 수 있듯이 개인의 의견은 공적 역할에 의해 규정된다고 주장한다. 이 의심은 최소 세 가지 방식으로 화자를 그들의 이야기로부터 분리시킴으로써 나타난다. 첫 번째, 각 영상 제목에서 볼 수 있듯이 진행 중인 이야기를 서로 '공유'하는 유형에 따라 그룹으로 나뉜다.(몇몇 사람들은 연속해서 동일한 독백을 하고, 인터뷰어와 인터뷰이의 역할이 자연스럽게 바뀌거나 역전된다.) 이는 '주체의 지위'라고 하는 것, 혹은 직업·국적·인종·젠더·섹슈얼리티 같은 정체성에 근거한 특정 사회적 혹은 심리적 관점이 단지 연기하도록 주어진 역할의 '대사를 읽을' 뿐인 개인의 시각을 결정함을 의미한다. 두 번째 방식은 청중과 화자 사이의 간극을 보여 준다. 앞서 말했듯 빈 강당에 연기자를 세우거나 카메라 줌인 또는 줌아웃에 따라 청중이 화면에 잡히기도 하고 벗어나기도 하는데, 어느 경우든 이야기는 기대했던 청중에게 미처 다가가지 못한다. 마지막으로, 몇몇 영상에서 진짜 이야기(실제 경험에서 우러나온 이야기)는 이를 **말하는** 사람과 단절된다. 예를 들면 '변호사' 대본의 경우, 관타나모 수용소의 예멘 포로를 대변하는 실제 미국 변호사와의 인터뷰를 바탕으로 작성된 대사를 변호사 역을 맡은 여배우가 독백한다. '배우' 대본에서 배우들은 전쟁에 관련된 사람들의 여러 진술을 바탕으로 작성된 대사를 암기하려 애쓴다. 심지어 '참전 군인'에서는 실제 참전 군인 이야기의 녹취록이 공식적인 강연 형식으로 편집된다. 장르가 바뀌면서, 개인의 증언에 나타나는 절박한 감정까지 바뀌게 된다. 집단적 유형에 집어넣기, 청중의 유무를 보여 주기, 증언이 기록되거나 심지어 허구화되는 방식을 드러내기, 이렇게 세 가지 방식으로 이라크전을 서술하는 개인의 목소리는 본래의 모습을 잃고 특정 개인과 분리되며 그 대신 상황과 유형을

4 • 하룬 파로키, 「시리어스 게임 1: 몰입 Serious Game 1: Immersion」, 2009년
2채널 비디오 설치, 20분

통해 걸러진다.

히르슈호른이 이미지가 (시장을 휩쓴 상업 트렌드 혹은 미디어 채널을 통해 전파되는 스캔들의) **포화 상태**를 통해 양적으로 권력을 획득하는 것을 보여 준다면, 「……아홉 개의 대본」은 이미지가 소위 다큐멘터리의 진리가치를 획득해 다른 종류의 권력을 축적하는 방식에 초점을 맞춘다. 그 권력은 권한을 보증하는 사람과의 연계를 통해 발생한다. 이 작품에 등장하는 여러 유형들 중 상보적 관계에 있는 두 쌍을 예로 들어 살펴보자면, 변호사의 발언은 포로의 발언과 달리 신뢰받고 기자와 정보원의 관계도 이와 동일하다. 이라크전의 역사에서 **공인** 절차의 핵심을 가장 잘 보여 준 예는 2002년 유엔에서 콜린 파월이 불확실한 항공정찰 사진을 이라크가 대량 살상 무기를 은닉한 '증거물'로 제시하여 사실을 왜곡한 사건이다. (나중에 오판으로 밝혀진) 이 '증명'을 뒷받침해 준 것은 파월의 전직 장군 경력, 미국 국무장관직으로서 위상, 그리고 그의 지위를 통해 접근 가능한 미국의 광범위한 정보가 합쳐져 생긴 진실성이다. 이런 권한의 뒷받침이 없었다면 그가 제시한 **입증 자료**는 오늘날 우리가 알고 있듯이 2002년 당시에 **허위**로 판명됐을 것이다. 이것이 바로 공인의 작동 방식, 즉 사실과 허구가 모두 포함된 상이한 진리가치들을 「……아홉 개의 대본」이 입증하는 것과 똑같이 이미지나 경험에 부여하는 작동 방식이다. 「……아홉 개의 대본」은 이라크전을 다양한 목소리를 통해 설명하지만, 그 어느 것도

확고하게 고정된 지위를 갖지 않는다.

관객의 몰입

독일 영화감독이자 미술가인 하룬 파로키(Harun Farocki, 1944~2014)도 60년대 후반부터 전쟁 관리에서 사실과 허구의 어긋남을 다뤘다. 히르슈호른과 마찬가지로 파로키 역시 표면적으로 무해해 보이는 전쟁 가치의 소비(패션이나 그의 경우에는 더 자주 엔터테인먼트로서의 소비)가 전쟁이 분출하는 갈등을 문화적으로 정당화하기 위해서 항상 작동하고 있다는 사실을 잘 알고 있었다. 파로키는 군사-엔터테인먼트 협력 산업이 대개는 디지털 게임 중심이며, 이 게임에서 엔터테인먼트 산업과 전쟁이 밀접하게 연결된다고 봤다.

히르슈호른의 〈유토피아, 유토피아〉와 〈피상적 개입〉은 이미지가 가상적·물리적 공간을 **포화 상태**로 만들어 축적한 권력을 보여 주고, 「……아홉 개의 대본」은 이미지가 미학적 범위를 넘어선 권력에 의해 어떻게 **공인**되고 영향력을 발휘하는지를 보여 준다. 파로키의 '시리어스 게임 1' 연작 중 하나인 「몰입」은 이미지가 행사하는 권력의 세 번째 유형을 탐구한다. 그것은 작품 제목에도 드러나 있듯이 가상세계에 관람자를 가두는, 즉 **몰입**시키는 이미지의 능력을 가리킨다.[4] 오늘날 비디오 게임은 이미지 몰입의 가장 흔한 형식이다. 파로키의 최근작은 이 엔터테인먼트 방식이 전쟁의 영역으로 어떻게 옮겨

가는지를 탐구한다. 「몰입」은 2채널 비디오 작업으로, 서던 캘리포니아 대학교 부속 창조기술연구소(Institute of Creative Technology)가 주최한, 외상 후 스트레스 장애(PTSD)를 겪는 이라크전 참전 군인의 새로운 치료법 워크샵에서 파로키가 녹화한 자료 영상을 토대로 만들어졌다. 이 치료법에서 군인은 전쟁의 외상 경험, 특히 전우들의 전사와 부상과 관련된 상황을 이야기한다. 동시에 고글을 쓰고 가상현실 소프트웨어가 시뮬레이션하는 그 사건을 '다시 체험한다.' 비디오 작업에서는 아무것도 없는 검정색 화면이 간간히 끼어드는 가운데, 오른쪽 화면에는 고글을 쓴 군인이 자신의 경험을 이야기하고, 왼쪽 화면에는 오른쪽 군인의 이야기에 맞춰 소프트웨어 프로그램을 조작하고 있는 치료사 겸 기술자와 그가 조작하는 시뮬레이션 화면이 번갈아가며 보인다. 양식화된 시뮬레이션으로 군인이 들려주는 이야기의 생생한 부분까지 표현하기란 절대로 불가능하다. 남성 '군인'이 지뢰 폭발로 죽은 상관에 대한 끔찍한 이야기를 들려주면서 거의 초죽음이 됐을 때(이때 관람자들은 그 이야기가 군인이 직접 경험한 것인지 그가 '연기'하는 것인지 불확실하다. 그러나 사실 영상 속의 시연은 민간인 치료사가 군인 치료사를 환자의 입장에 놓고 교육하는 상황이다.) 그의 말대로 프로그램을 조작하던 치료사는 "이 사람을 계속 이 이미지 속에 둘 수 없습니다."라고 선언하면서 시연을 끝낸다.

이 선언은 전시(戰時) 이미지 윤리의 핵심이다. 다시 말해 갈등의 조정자는 시민과 군인 양쪽 모두를 **이미지 안에** 있도록 하기 위해(혹자는 심지어 **이미지**에 내장한다고 말할 수도 있다.) 모든 노력을 다한다. 듣기 좋은 말로 설득하든 강제로 시키든 아니면 훈육이나 치료를 통해서든, 합의를 보려면 마음속에서 전쟁에 대한 충분히 긍정적인 심상이 유지돼야 한다. 미술가들이 전쟁 이미지의 **포화 상태, 공인, 몰입**에 이의를 제기하는 방식 중 하나는 이라크전에 대해 사람들이 잘 모르거나 접근하기 어려운 정보를 비교적 자유로운 공론장인 미술계로 가져오는 것이다. 예를 들면 「……아홉 개의 대본」을 전시할 때마다 반드시 포로들의 증언을 네 시간에 걸쳐서 낭독한다. 이와 유사하게 제니 홀저가 2005~2006년부터 선보이고 있는 '교정(矯正) 회화'는 이라크전과 관련된 문서를 읽을 수 있는 회화로 재탄생시킨 것으로서 정보의

통제 혹은 검열을 스펙터클로 만든 것이다. 이 재현된 문서에서 잔혹 행위를 진술한 대목의 이름, 문장, 문단이 관료적 형식의 건조한 양식으로 대부분 지워져 있는 점이 충격적이다. 공적 관점으로(그리고 회화로서) 본 듬성듬성 지워진 지면을 보는 것은 현대전의 주요 전선은 정보라는 점을 강하게 암시한다. 제니 홀저의 회화에서 가장 흥미로운 것은 강도 높은 검열로 인해 지면/캔버스 전체가 검은 사각형으로 뒤덮인 작품들이다.[5] 여기서 정보는 추상과 담론의 골치 아픈 변증법 속에서 모노크롬의 역사와 만난다.(홀저의 검정색 회화들은 조악한 마크 로스코나 애드 라인하르트의 회화 같다.) 검열의 부산물로 추상이 발생한다는 제니 홀저의 제안은 현대 회화에 대한 비난으로 봐야 할까? 아니면 알려지지 않았거나 충격적인 기록 자료를 미술 작품으로 전환하는 것이 공적 발언으로서 미술의 지위를 복구하는 방법일까? 어떻게 이미지가 정치적 합의를 강화하는 데 참여하는지에 대한 더 일반적인 질문까지 더해, 이 질문들은 미술이 전쟁의 오보 전술에 도전함으로써 어떻게 후방의 전쟁 수행에 저항할 수 있는가를 이해하는 데 꼭 필요한 것이다.　DJ

더 읽을거리

지오반나 보라도리, 『테러 시대의 철학: 하버마스, 데리다와의 대화』, 손철성, 김은주, 김준성 옮김 (문학과 지성사, 2004)

Antje Ehmann and Kodwo Eshun (eds), *Harun Farocki: Against What? Against Whom?* (London: Koenig Books, 2009)

Alison M. Gingeras, Benjamin H.D. Buchloh, and Carlos Basualdo, *Thomas Hirschhorn* (London: Phaidon Press, 2004)

http://www.9scripts.info

Robert Storr, *Jenny Holzer: Redaction Paintings* (New York: Cheim & Reid, 2006)

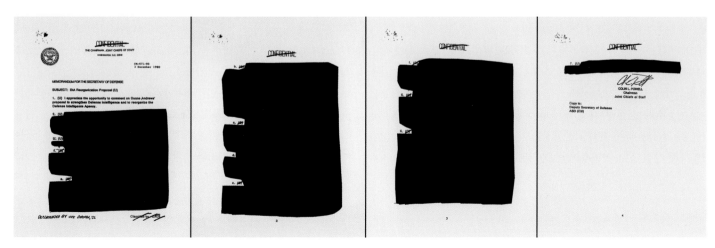

5 • 제니 홀저, 「콜린 파월 초록색 하얀색 Colin Powell Green White」, 2006년
리넨에 유채, 네 개의 패널, 각각 83.8×64.8×3.8cm, 전체 설치 83.8×259.1×3.8cm

▲ 1947b, 1957b

2010a

아이웨이웨이의 대규모 설치 작업 「해바라기 씨」가 런던 테이트 모던의 터빈 홀에 전시된다. 중국 미술가들은 중국의 풍부한 노동시장을 활용해 그 자체가 사회적 대중 고용 프로젝트가 되는 작업들을 선보임으로써 중국의 빠른 현대화와 경제 성장에 반응한다.

▲ 2007년 독일 카셀에서 5년마다 열리는 국제 미술 전시회 도쿠멘타 12에 출품된 아이웨이웨이(艾未未, 1957~)의 작품에는 「동화」[1]라는 재치 있는 제목이 붙었다. 이 작품을 위해 그는 해외여행이 처음인 1001명의 중국 시민들을 '관광객' 신분으로 카셀에 데려왔다. 마치 동화처럼 이 관광객들은 최소의 본인 부담금으로 아이웨이웨이 측의 기술적 지원을 받아 다른 세계, 즉 미술 세계로 옮겨졌다. 분명 이것은 세계화 시대의 맞춤형 동화라고 할 수 있다. 참가자를 모집하는 초대장이 아이웨이웨이의 블로그에 올려지고 3일 만에 3000개가 넘는 신청서가 접수돼 서둘러 응모를 마감해야 했다. 여름 동안 5회에 걸쳐 실시된 카셀로의 여행은 그 자체가 시각적 '정체성'을 갖고 브랜드화됐다. 아이웨이웨이는 특히 선진국에서 많은 사람들에게 여행의 기회를 주는 단체여행을 모방해서 관광객을 위한 숙박 시설, 여행 가방, 벽장, 티셔츠를 디자인했다. 그러나 이 도쿠멘타 프로젝트에 영감을 준 것으로 알려진 카셀 출신 그림 형제의 불길한 동화처럼 「동화」역시 전 지구적 이동성(mobility)의 어두운 단면을 암시한다.

부유한 선진국에서는 여행이 당연하게 여겨지지만 누구나 자본과 정치적 이동성에 접근할 수 있는 것은 아니다. 아이웨이웨이가 2007년 인터뷰에서 밝힌 대로 「동화」의 목표 중 하나는 중국에서 해외로 여행할 때 발생하는 행정적 어려움에 대해 주의를 환기시키고 이를 극복하는 것이었다. "사람들은 이 과정을 통해 한 국가에 속한 남성 혹은 여성이라는 정체성이 무슨 의미인지 깨닫게 된다. 해외여행을 하려면 어떤 시스템을 통과해야 하는데 이 시스템은 단순할 수도 복잡할 수도 있다. …… 참가자들은 비자를 받는 것에 대해 생각하기 시작했다. 그것은 국제 관계의 일이다." 역설적이게도 국제적으로 여행할 권리를 얻기 위한 선행 조건은 국가 정체성을 확립하는 것이다. 이것은 정치적으로 재가된 것이어야 하고, 보편적이지는 않더라도 널리 승인된 것이어야 한다. 국가 정체성은 중립적이지도, 또 특정 영토에 사는 사람 모두가 얻을 수 있는 것도 아니라는 점(예를 들면 불법 체류자)이 관광객들이 비자를 얻는 과정에서 겪게 되는 어려움(몇몇은 거부되는 상황)에서 암시적으로 드러난다. 중국 여행객들이 카셀에 도착하기도 전에 이미 「동화」는 이동의 용이(容易)라는 허울 좋은 세계화 그늘에 가려진 실상을 보여 준다. 사실 아이웨이웨이의 관광객들이 「동화」에서 인구(population)로 다뤄진 점, 그리고 1001명이라는 '이주' 규모가 일반적인 단체여행을 훨씬 초과한다는 점은 '관광객'을 넘어 이주 노동자나 망명객의 이동을 암시한다. 더욱이 이들을 기숙사 환경에 숙박시키는 설정은 디자인상의 발랄함에도 불구하고 필연적으로 수용소를 연상시킨다.[2] 여기서 아이웨이웨이는 즐거움을 위한 여행이 아니라 경제적·정치적 필요에 의한 여행을 암시한다.

기업체 간부부터 망명자까지 다양한 부류의 여행자들이 하나로 묶일 때는, 정부나 초국가적, 초정부적 단체가 개인들의 집합을 인구로 다룰 때, 즉 여권 같은 개인 서류들을 추적할 때나 여행 또는 이주에 대한 일반적인 통계 정보들을 수집할 때다. 「동화」에서 아이웨이웨이는 그의 '관광객'들에게서 두 가지 종류의 정보를 수집함으로써 미시적이고 거시적인 수준에서 정보와 시민권 사이의 밀접한 연관성을 드러냈다. 첫째, 출발 전에 그들은 99개의 질문이 적힌 설문지를 작성했고 둘째, 여행 전과 중간, 그리고 후에 광범위한 서류가 작성됐다. 여기서 다시금 아이웨이웨이 전략의 이중성이 드러난다. 즉 그의 정보 수집 행위를 통해 관광객들을 집단으로 묶지만, 그의 의도는 각 참여자들에게 각자의 독특한 경험을 부여하는 것이다. 그가 2007년 인터뷰에서 밝혔듯이 "우리가 정말 강조하고자 하는 것은 '1001'이 아니라 '1'이다. 각 참여자들은 한 명의 인간이다. …… 이 작업에서 1001은 하나의 프로젝트를 나타내는 것이 아니라 1001개의 프로젝트를 나타낸다. 왜냐하면 각 개인은 그 혹은 그녀의 독자적인 경험을 갖게 될 것이기 때문이다." 사실 '대중(1001)'과 '개인(1)'을 병치한 아이웨이웨이의 전략은, 마이클 하트(Michael Hardt)와 안토니오 네그리(Antonio Negri)가 2000년에 그 유명한 『제국(Empire)』을 출판한 이후 불거진 세
▲ 계화 시대의 "다중(multitude)"에 대한 논의와 부합한다. 하트와 네그리에 따르면 "상품의 이동성, 그중에서도 노동력이라는 특별한 상품의 이동성은 자본주의가 탄생한 순간부터 축적의 근본 조건으로 제시됐다. 우리가 오늘날 목격하는 개인, 집단, 인구의 이러한 이동은 …… 자본주의의 축적 법칙에 완전히 종속될 수 없다. …… 다중의 움직임은 새로운 공간을 지정하고 다중의 여행은 새로운 거주를 확립한다."

『제국』의 위 구절에는 두 가지 중요한 쟁점이 있다. 첫째, 하트와 네그리는 이동 중인 사람들의 창조력과 그들의 노동자로서의 지위(혹은 노동의 상품화된 단위로서의 지위)를 구분했다. 다중이 갖는 잉여의 자유는 "새로운 공간" 혹은 "새로운 거주"(예를 들어 카셀로 옮겨진 1001명의 중국인의

1 · 아이웨이웨이, 「동화 Fairytale」, 2007년
독일 카셀 도쿠멘타 12 프로젝트, 1001명의 중국인 관광객

2 · 아이웨이웨이, 「동화」, 2007년
독일 카셀 도쿠멘타 12 프로젝트, 여성 기숙사 No. 9

경험)를 가능케 한다. 세계화에 근간이 된 노동의 국제적인 분화, 즉 서구 다국적 기업이 생산 비용을 줄이기 위해 중국 같은 개발도상국에 공장을 세우는 일은 한편으로는 하트와 네그리가 "축적"이라고 부른 무자비한 이윤 추구에 기여한다. 둘째, 하트와 네그리는 다중이라는 개념을 사용함으로써 이주 노동자나 망명자(국가 자체의 보호망에서 벗어난 여행자)가 가진 자유의 창조적인 잠재력을 강조하고, 이를 통해 이들의 부정적 이미지, 때론 노골적으로 비극적인 이미지를 전복하고자 한다. 이러한 점에서 아이웨이웨이는 단순히 다중을 '재현'한 것이 아니라, 변화를 유도할 수 있는 경험으로 관광객들을 묶음으로써 실질적으로 다중을 구축한 것이다.

"다중" 그리고 다중 개념이 뜻하는 '하나'와 '다수' 사이의 규모적인 비약은 세계화 논의에서 핵심적인 것으로, 이는 「해바라기 씨」[3]가 지닌 노동의 측면에서 볼 때 분명하게 드러난다. 런던 테이트 모던 갤러리의 넓은 터빈 홀에 설치됐던 이 작품은 자기로 만든 실제 크기의 해바라기 씨 약 1억 개를 전시장 바닥에 깔아 놓은 것이다.(미세한 자기 먼지가 건강에 해가 된다는 것이 밝혀지기 전까지 관객들은 이 으드득 소리가 나는 씨들의 카펫 위를 걸어 다녔다.) 이 해바라기 씨들은 한때 중국 황실에 도자기를 진상했던 징더전(경덕진)의 노동자들이 수년에 걸쳐 수공으로 제작한 것이다. 1억 개라는 엄청난 수가 개인이라는 관념을 넘어선 '세계'처럼 일종의 인구적인 '숭고'라면, 정교하게 제작된 이 미니어처의 바다는 중국 경제 붐에 가장 큰 원동력이 된 막대한 노동력의 물질적 흔적을 보여 주는 역할을 한다.

작은 물체들로 이루어져 그 위를 걸어 다닐 수 있는 카페트인 「해바라기 씨」뿐 아니라 「동화」 역시 2000년대 중요한 다른 많은 작업들이 그러하듯, 인간관계의 '구성(composition)'으로 볼 수 있다. 그러나 중국에서 독일로 여행을 간 1001명의 관광객들은 작품의 일부에 불과하다. 이들의 **사회적** 구성은 터빈 홀 바닥에 놓인 씨와 유사한 **사물적** 구성에 의해 보완된다. 아이웨이웨이는 도쿠멘타의 전시 공간 여기저기에 명·청대까지 거슬러 올라가는 1001개의 의자를 다양한 방식으로 배치함으로써 관람객들이 이 방대한 전시 관람 중간에 잠

시 쉬면서 서로 대화할 수 있도록 했다.[4] 그는 이처럼 중국 골동품을 놀라운 방식으로 용도 변경함으로써 급속한 개발로 인해 끊길 위기에 처한 중국의 전통 물질문화에 대한 관심을 촉구했다. 1995년 아이웨이웨이는 한 왕조의 항아리를 떨어뜨려 산산조각 냈는데, 이는 아마도 이러한 전략의 가장 악명 높은 예일 것이다. 석 점의 사진으로 기록된 이 작업은 상실과 파괴의 작은 드라마다. 그는 골동품 항아리에 코카콜라 로고를 그려 넣고, 당나라 기녀 상을 빈 앱솔루트 보드카 병 안에 넣기도 했다. 또한 목재 골동품 자재를 그물처럼 서로 연결해서 방 한가득 거미 다리처럼 뻗어 나간 복잡한 조각을 만들기도 했다. 이렇게 골동품을 새로운 용도로 사용함으로써 아이웨이웨이는 중국 시장에 범람하는 수많은 출처 불명의 골동품에 대해 관심을 촉구하는 한편, 베이징처럼 유서 깊은 도시에서의 구조의 소멸을 상당히 직관적인 방법으로 제시했다.

중국 정부가 정책적으로 중국을 세계의 거대한 골동품 생산 공장화하는 시점에서, 누군가는 파괴라고 부를지도 모르는 아이웨이웨이의 골동품 사용은 문화재의 세계 경제에 대해 숙고하게 한다. 카셀을 방문한 1001명의 사람과 1001개의 의자는 세계화에 대해 중요한 구조적 질문을 던진다. 어떻게 사물들(고색창연한 문화재와 첨단의 신상품)의 흐름이 노동력을 포함한 인간의 흐름과 연결되는가? 분명 양자의 흐름은 일치하지 않는다. 1001개의 의자를 옮기는 것보다 1001명의 사람을 카셀로 옮기는 것이 훨씬 복잡함에도 불구하고, 도쿠멘타의 관람자들은 전통적인 '중국의 정체성'을 의미하는 1001개 의자의 존재는 금세 알아채는 반면, 「동화」의 중국인 관광객들에 대해서는 아마 그들의 존재 자체를 인식하지 못할 것이다. 「동화」가 다루고 있는 것은 어떻게 사물이 사람이나 국가의 대리로서 소통하는가, 그리고 이런 대리의 이미지로 빈 의자보다 나은 것은 무엇인가 하는 점이다. 「동화」는 서로 전혀 만나지 못할 위험이 있는 두 종류의 사람들을 병치시킨다. 그 둘은 유럽 도시를 처음으로 발견한 중국 시민과, 일련의 중국 사물들을 발견한 구미의 미술 애호가이다. 의심할 나위 없이 각 집단은 각자 선입관과 기대를 가지고 왔기 때문에 필연적으로 그

3 • 아이웨이웨이, 「해바라기 씨 Sunflower Seeds」, 2010년
런던 테이트 모던 갤러리 터빈 홀에 설치

4 • 아이웨이웨이, 「동화」, 2007년
독일 카셀 도쿠멘타 12 프로젝트, 청 왕조(1644~1911)의 나무 의자

들 자신에 관계된 것만큼이나 외래의 것과 조우에서 발생하는 의미
▲ 를 가져가게 된다. 즉 「동화」는 세계화 과정을 상당히 복잡하고 미묘
한 방식으로 상연하는데, 그 세계는 작고 통합된 세계가 아니라 다양
한 속도로 사람과 사물이 움직이면서 서로 접속하기도 하고 단절되기
도 하는 세계다.

예술 작업을 상이한 대중들, 특히 서양과 만난 중국의 대중, 그리
고 중국의 물질문화를 접한 서양 대중의 구성으로 본 아이웨이웨이
는, 90년대 중반부터 서구에서 매혹과 자본 투기의 대상이 된 중국
동시대미술에 대한 적절한 경험을 제공한다. 미술사학자인 우훙(巫鴻)
은 중국 동시대미술을 이해하는 데 **전시**가 중요하다고 보았다. 전시
가 소규모이고 일시적이라 하더라도 때로 엄청난 영향력을 갖는 공론
장으로 기능해 왔기 때문이다. 중국 지성계와 예술계의 아방가르드
는 이 전시라는 공적 영역에서 정치적인 언론의 자유뿐 아니라 예술
적 자유의 범위를 점차 확대해 갔다. 성성화회(星星畵会)는 마오쩌둥의
문화혁명(1976 막을 내린 문혁기 10년간 지적·문화적 활동은 극도로 억압되고 미술
생산은 공식적인 사회주의 리얼리즘적 재현으로 수렴됐다.) 이후인 1979년에 중국
미술에 분수령이 될 만한 전시를 조직했다. 이 해는 덩샤오핑이 중국
의 엄청난 경제 성장을 가져올 시장개혁을 단행한 해이기도 하다. 성
성화회 구성원(아이웨이웨이를 포함)들의 작업 스타일은 다양했지만, 그룹
으로서 이들이 이룬 가장 중요한 성과를 꼽는다면 공식 전시에 '기
생'하듯 나란히 제시된 '비공식 전시' 개념을 만든 것이다. 예를 들어
1979년 〈성성미전(星星美展)〉이 열린 곳은 중화인민공화국 창립 30주
년 기념 전시회가 열리고 있던 베이징의 중국미술관 동문 바로 밖이
었다. 공안에 의해 전시가 철거되자 베이징의 유명한 '민주의 벽'에서
는 반대 집회가 열렸고 이는 중국 정부 고위 관료들의 간담을 서늘하
게 했다. 뿐만 아니라 이 전시는 《뉴욕 타임스》 1면을 장식했다.

그로부터 10년 후인 1989년, 또 하나의 중요한 전시 〈중국현대예술
전(中國現代藝術展, China/Avant-Garde)〉이 열렸다. 민주화 운동을 무참히
짓밟은 6·4 톈안먼 광장 사태가 있기 바로 몇 달 전이었다. 2주 동안
두 차례나 폐쇄되는 시련을 겪은 이 전시는 신사조(新思潮) 운동의 일

환으로 1985년부터 1989년 사이에 활약한 미술가 단체와 실험적인
활동을 소개하고 퍼포먼스와 설치미술을 포함해 다양한 매체 실험을
선보였다. 이렇듯 미술 활동이 꽃필 수 있었던 것은 80년대 외국에서
현대미술과 비평 이론에 관한 새로운 정보가 유입되고, 베이징의 주
간 미술신문《중국미술보(中國美術報)》나 우한의 계간지《미술사조(美術
思潮)》같은, 비공식 미술 잡지가 성장한 덕분이었다. 이 잡지들은 중
국 전역에서 행해지던 다양한 작업과 활동을 하나로 연결해 미술계
탄생의 밑거름이 됐다. 이런 미학적 논쟁들은 6·4 톈안먼 사태로 비
극적인 대단원을 내리게 된 민주화 운동에 대한 높아지는 요구와 함
께 일어났으며 어느 정도는 이에 대한 표현이기도 했다. 정부가 민주
화 운동을 박멸하고자 했던 1989년 이후, 역설적이게도 비공식 전시
에 의해 개척된 일종의 공론장은 처음에는 외국에서, 그리고 종국에
는 국내에서 상업적 후원을 얻기 시작했다. 국제적으로 널리 알려진
1세대 미술가들은 "냉소적 리얼리즘(Cynical Realism)" 또는 "정치적 팝
(Political Pop)" 미술가로 알려졌다. 왕광이(王广义, 1957~)가 대표적 미술
가로, 이들은 종종 사회주의 리얼리즘의 정치적 프로파간다 코드를
가져와 이를 비꼬거나 조롱하고, 중국을 잠식하고 있는 상업주의의
기호들, 예를 들어 브랜드 로고 등을 혼합했다.[5]

사실 우훙이 주장했듯이 1979년 〈성성미전〉과 1989년 〈중국현대
예술전〉, 그리고 일종의 키치로서의 공식 프로파간다에 대항하는 도
상 파괴적 리얼리즘이라는 새로운 형식이 등장한 시기는 문화혁명의
제약과 박탈에 대한 일종의 '액막이(exorcism)'의 시기였다. 이 시기에
는 비공식 전시, 잡지, 미술가 집단이 초기 공론장으로서의 중국 미
술계를 확장시키는 우선 수단이 됐다면, 90년대에 들어 이러한 기능
은 상업이 대신하게 되었다. 그리고 그 영향력은 2006년 뉴욕 소더비

5 • 왕광이, 「위대한 비판: 말보로 Great Criticism: Marlboro」, 1992년
캔버스에 유채, 175×175cm

의 중국 동시대미술 경매에서 확고해졌다. 이러한 간략한 개괄은 중국에서 활동하거나 외국으로 망명한 넓은 범주의 흥미롭고 중요한 미술가들에 대해 다 설명해 주지도 못할 뿐더러 중국 동시대미술의 역사 자체를 공정하게 보여 주지도 못한다. 그러나 이 설명은 아이웨이웨이의 「동화」를 새로운 관점에서 볼 수 있게 해 준다. 1979년 이래 중국 동시대미술은 공공 전시를 통해 정치적 자유화와 밀접한 관계를 맺어 왔는데, 그는 블로그라는 인터넷 매체를 사용해 이를 실천했다. 아이웨이웨이는 자신의 블로그를 통해 2008년 쓰촨 대지진 때 부실 시공된 학교 건물에서 사망한 학생들의 비극적 죽음을 폭로하는 조사 작업을 벌였다. 중국 미술계가 미술시장을 열정적으로 끌어안는 것이 미술의 정치적 힘을 제거하는 것처럼 보일 수도 있다. 그러나 정치학자 리처드 커트 크라우스(Richard Curt Kraus)는 『중국의 당과 예술: 새로운 문화정치학(The Party and Arty in China: The New Politics of Culture)』(2004)이라는 책을 통해 그 반대의 주장을 펼친다. 크라우스에 따르면 중국 미술가들이 국제 미술시장에서 성공하면서 문화 영역에서 제약을 덜 받게 됐고, 결과적으로 정치적 개방성도 증대됐다. 그는 "1989년 베이징 학살의 폭력에도 불구하고 중국의 정치 개혁은 익히 알려진 것보다 훨씬 더 큰 영향력을 발휘하고 있다. 미술가들(그리고 다른 지식인들)이 국가와 맺는 관계는 더 자율적이고 새로워졌다. 이 증가하는 자립의 대가는 재정 불안, 상업적 저속함, 그리고 실업의 망령이다."라고 주장했다.

크라우스가 지적한 상업적 공론장은 중국 미술에서의 주제 변화와 밀접한 관계가 있다. 90년대 중반 중국 미술이 국제적 위상을 높여 갈 즈음, 문화혁명의 유산이 대체로 극복된 가운데 새로운 역사적 과제가 등장했다. 미술가들은 이제 중국의 도시 경관을 급속하게 변모시키고 대다수 주민의 생활 방식에 극적인 영향을 미친 엄청난 현대화에 직면했다. 이런 조건에서 미술가의 지위에 변화가 생겼고 결국 그들이 더 많은 기회를 갖게 됐음을 장환(張洹, 1965~)만큼 잘 보여주는 이도 드물다. 90년대에 신랄한 퍼포먼스로 주목받기 시작한 그는 2000년대에 들어 정예 조수들의 도움을 받아 거대한 규모의 회화와 조각 작품을 제작하는 국제적인 스타 작가가 됐다. 그의 서로 다른 시기의 작업을 이어주는 것은 경제 발전, 그리고 기념비에 대한 지속적인 관심이다. 장환의 초기 퍼포먼스 중에서 가장 널리 논의되는 1994년의 「12제곱미터」[6]를 보자. 그는 예술가들이 모여 살던 뉴욕 이스트 빌리지에서 영감을 얻어, 베이징의 동촌(东村)이라는 곳의 한 더러운 공중 화장실에서 옷을 벗고 온몸에 꿀과 생선기름 범벅을 한 채 한 시간 동안 정좌해 있었다. 그동안 파리 떼가 온몸을 덮고 용변을 보러 온 이웃들이 그를 얼빠진 듯 쳐다봤지만 그는 집중력과 평상심을 잃지 않았는데, 이는 크리스 버든이나 마리나 아브라모비치 같은 작가들의 인내에 기초한 퍼포먼스를 연상시킨다. 한 시간 후 그는 근처 연못으로 침착하게 들어가 더러운 물에 몸을 담갔고 몸에서 떨어진 파리 떼들이 수면 위로 떠올랐다.

「12제곱미터」는 최신 설비를 갖춘 고층 빌딩과 원시적이고 개선되지 않은 시설이 공존하는 중국 도시의 불균등한 발전을 겨냥한 것이

다. 사진과 비디오로 촬영된 퍼포먼스를 통해 장환은 현대화가 감추거나 살균 처리하고 싶어 하는 것, 즉 신체의 끈질긴 요구와 비속한 물질성을 솔직하게 드러냈다. 쓰레기를 다양한 비가시적 기술 시스템에 집어넣어 버리는, 현대 도시의 **쓰레기** 처리 방식은 이 작품에서 억압된 것의 귀환을 경험한다. 그러나 장환의 작업은 신체적이고 감정적인 현존(presence)과 회고적인 기억 간의 관계에 대한 알레고리이기도 하다. 2008년 장환은 이렇게 회고했다. "전 과정 내내 나는 현실을 잊고 몸과 마음을 분리시키고자 최선을 다했다. 그러나 자꾸만 현실 속으로 끌어당겨졌다. 퍼포먼스가 끝나고 나서야 비로소 나는 내가 방금 경험한 것이 무엇인지 이해했다."

2008년에 장환은 두 매체를 혼합한, 거대한 회화-조각 작품 「운하빌딩」[7]을 만들었다. 이 작품이 전시된 휑뎅그렁한 뉴욕의 페이스 갤러리에 들어섰을 때 처음 보이는 것은 금속 다리가 걸쳐져 있는 높이 1.5미터 이상, 가로 18미터, 세로 6미터 달하는 거대한 회색의 사각형 덩어리이다. 가파른 층계를 올라 폭이 좁은 공중 통로에 이르러서야 비로소 이 거대한 덩어리가 압축된 재(ash)로 만들어졌으며, 그 윗면에 각기 다른 톤의 회색 재로 표현된 이미지가 중국 대약진 시기의

6 · 장환, 「12제곱미터 12M²」, 1994년
꿀, 생선기름, 파리를 뒤집어쓴 미술가, 퍼포먼스

▲ 1974

7 • 장환, 「운하 빌딩 Canal Building」, 2008년
뉴욕 페이스 갤러리 설치

대규모 건설 프로젝트를 찍은 50년대 언론 사진을 확대해서 옮긴 것이라는 걸 알게 된다. 공중 통로에서만 보이는 이 산업 건설의 아이콘이 오늘날의 대규모 문화 생산물이라는 점은 분명하다. 대단히 복잡하고 시간이 많이 걸리는 이 작업은 전시 기간 동안 낮은 비계에 매달려 인간 스캐너처럼 이미지를 가로지른 조수들에 의해 완성됐다. 장환은 상하이의 사찰에서 구한 제례용 향에서 나온 재에서 다양한 톤의 회색을 분류하는 데도 조수들의 노동력을 이용했다. 중국의 전통 종교 의식에 쓰인 쓰레기 혹은 잔여물이, 전 지구적 동시대미술의 후기산업 경제적 기획에서 산업 건설의 이미지를 만들기 위해 재활용됐다. 이 작업과 장환의 초기 퍼포먼스를 연결하는 지점은 일련의 기억과 잔여물(대약진 운동, 사찰의 불교의식, 동시대미술 생산)을 구축하는 것, 그리고 쓰레기와 재활용을 강조하는 것이다. 그러나 「해바라기 씨」에서의 아이웨이웨이를 포함해 많은 중국 작가들과 마찬가지로, 장환은 중국 경제 성장의 촉진제가 된 풍부한 노동력에 **반대**하기보다는, 마치 소규모 공장의 소유주인 양 그 노동력을 **이용**해 작업하기를 원했다. 급속한 현대화에 대한 중국의 미학적 반응의 독특함은 사실 그 규모에서 비롯된 것이다. 아이웨이웨이나 장환 같은 작가들에 의해 미술은 진정으로 사회적인 프로젝트가 됐다. 80년대와 90년대 초 미술가들에 의해 개척된 비공식적 공론장은 실제적인 인구, 즉 '관광객', 조수, 미술계의 관객 모두를 관리할 수 있는 새로운 유형의 중국 문화산업으로 변모했다. DJ

더 읽을거리

안토니오 네그리, 마이클 하트, 『제국』, 윤수종 옮김 (이학사, 2001)

Jochen Noth et al, *China Avant-Garde: Counter-currents in Art and Culture* (Oxford: Oxford University Press, 1994)

Yilmaz Dziewior et al, *Zhang Huan* (London: Phaidon Press, 2009)

Richard Curt Kraus, *The Party and the Arty in China: The New Politics of Culture* (Lanham: Rowman & Littlefield Publishers, 2004)

Charles Merewether, *Ai Weiwei: Under Construction* (Sydney: University of New South Wales Press, 2008)

Wu Hung, *Transience: Chinese Experimental Art at the End of the Twentieth Century*, revised edition (Chicago: The David and Alfred Smart Museum of Art; University of Chicago Press, 2005)

Gao Minglu, *Total Modernity and the Avant-Garde in Twentieth-Century Chinese Art* (Cambridge, Mass.: MIT Press, 2011)

프랑스 미술가 클레어 퐁텐이 노스마이애미 현대미술관에서 열린 대규모 회고전에서 미술의 경제학을 극적으로 드러낸다. 그녀는 두 명의 조수들에 의해 '조종'되는데, 이 사실 자체가 분명한 노동 분업이다. 이 전시를 통해 아바타가 새로운 형태의 미술 주체로 떠오른다.

1910년대 초 마르셀 뒤샹이 첫 레디메이드를 고안한 이후, 발견되고
▲ 주로 대량생산된 상품들을 미술 작품에 사용하는 일은 화가들이 인체 드로잉을 하는 것만큼이나 보편화됐다. 미술의 자리에 상품이 들어서는 것을 정당화하는 논거 중 빈번하게 언급되는 것은 크게 두 가지다. 하나는 뒤샹의 진술에 근거한 것으로, 물건을 **선택**하는 미술가의 행위 자체가 한 사물을 미술 작품으로 만든다는 것이다. 뒤샹의 작품을 예로 들자면, 미술가는 자전거 바퀴에서 눈 치우는 삽에 이르기까지 그 어떤 것이든 그것을 미술이라 부르는 것만으로도 사물을 미술로 승인할 수 있는 권한을 갖는다. 두 번째 논거는 첫 번째 주장을 보충하는 것으로, 상품 자체가 이미 만들어진(ready-made) 상징 언어로 조작될 수 있는, 심지어 발화될 수 있는(spoken) 강력한 시각적 메시지를 전달한다는 것이다. 코카콜라 상표를 미국의 아이콘으
● 로 차용한 로버트 라우션버그나 앤디 워홀의 경우가 이를 잘 드러낸다. 레디메이드에 대한 세 번째 이해 방식은 70년대 말 신디 셔먼이나
■ 바버라 크루거 같은 미술가들 사이에서 젠더의 사회적 코드에 관한 문제가 떠오르면서 등장했다. 즉 스테레오타입이 '인간 레디메이드'라 불릴 만한 것에 대한 표현으로 정의되고 다시 제시된 것이다. 예를 들어 셔먼은 할리우드의 여주인공이나 조연의 스테레오타입을 「영화 스틸(Film Stills)」에서 구현했고, 크루거는 정곡을 찌르는 문구의 그래픽 텍스트를 덜 위협적인 '캡션' 형식으로 보이도록 배경에 발견된 사진을 넣음으로써 스테레오타입을 차용했다. 두 미술가 모두 여성성이 생물학적으로 결정된 속성들로 구성된다는 전제에 도전하기 위해 '인간 레디메이드'를 전용했다.

미국에서는 정체성의 정치를 둘러싼 투쟁과 논쟁이 80년대 말과 90년대 여러 미술 작업의 특징이었지만, 거꾸로 셔먼과 크루거 같은 미술가들이 개척한 탈개인화와 차용의 전략들로부터 영향을 받기도 했다. 그리고 결국, 그 투쟁과 논쟁은 스테레오타입을 지배하고 재코드화하려는 시도, 혹은 스테레오타입에 의해 잘못 재현되거나 **지배되**는 것에 대한 불안이나 분노를 표현하는 시도로 이어졌다. 따라서 에
◆ 이드리언 파이퍼나 로나 심슨의 작업은 관람자들로 하여금 그들이 아프리카계 미국인들에 대해 갖고 있는 스테레오타입에 근거한 선입견과 마주하게 하여, 그들이 갖고 있던 기존의 편견을 뛰어넘도록 했다. 즉, 하나의 상품이 미술 작품으로 불림으로써 작품이 되는 뒤샹

의 명목론처럼, 정체성의 정치와 연관된 작품들은 **명명**하는 권한, 이 경우에는 미술 작품이 아닌 정체성을 명명하는 권한에 초점을 맞추었다. 최근 개인성(personhood)과 관련된 완전히 새로운 한 전략이 미술가들 사이에서 등장했는데, 이는 허구의 레디메이드 캐릭터, 즉 **아바타**를 다양한 현실과 가상의 환경에 도입하는 것이다. 아바타로 알려진 비디오 게임의 대리자처럼, 미술가가 만들어 낸 이 캐릭터는 현존하는 인물이나 정체성과는 본질적으로 아무런 연관이 없다. 게임 세계의 가상인물처럼 원격 조정되는 아바타는 피와 살을 지닌 실제 인물이 접근할 수 없는 곳을 여행하고 그가 표현할 수 없는 의미를 내보인다. 다시 말해 아바타는 미술가를 정체성에서 '자유롭게' 함으로써, 집단적이고 상상적이며 유토피아적인 형태의 자아 혹은 주체를 제시할 수 있게 해 준다.

미술가 기업

코퍼레이트(corporate)라는 용어는 보통 기업체를 연상시킨다. 그러나 모든 조직화된 그룹 활동을 의미하기도 한다. 현대 미디어 사회에서 모든 형태의 조직은 스스로를 차별화하기 위해 '시각적 아이덴티티'(상표, 머천다이징 디스플레이, 광고를 포괄하는 통합적인 디자인 캠페인)를 채택하고 대표나 대변인을 내세운다. 예술가의 개성(그리고 그것에 수반되는 예술적 창조성이라는 강력한 신화)의 강조를 거부하는 미술가들 또한 일종의 의인화된 브랜드 혹은 아바타 역할을 하는 조직을 만들어 왔다. 예를 들어 1994년 설립된 미술가 단체 버나데트 코퍼레이션(The Bernadette Corporation)은 패션과 미술품 중개 그리고 행동주의로의 진출을 통해 일반에 알려졌다. '지주회사'의 유연한 모델을 취한 이 단체는 80년대
▲ 의 액트-업이나 게릴라 걸스처럼 미술과 정치의 두 세계를 빈번히 왕래했다. 2004년 버나데트 코퍼레이션은 아바타에 관한 일종의 이론서 혹은 선언문 역할을 하는 『리나 스폴링스(Reena Spaulings)』라는 제목의 소설을 발간했다.[1] 책 제목이기도 한 주인공 리나 스폴링스는 가상의 모험을 통해 이미지가 지닌 두 가지 형태의 힘을 보여 준다. 첫 번째는 **동일시**를 통해서 사람을 그림 속으로 끌어들이는 능력이며, 두 번째는 강력한 재현을 실재 상황에 **투사**하여 사건을 조작하는 힘이다.

『리나 스폴링스』의 첫 장에서, 메트로폴리탄 미술관의 안전요원으

▲ 1918, 1960a, 1961, 1986　　● 1960c　　■ 1977a　　◆ 1993c　　▲ 1987

1 • (위) 버나데트 코퍼레이션, 『리나 스폴링스』의 표지, 2004년

2 • (오른쪽 위와 아래) 리나 스폴링스, 〈오직 하나밖에 없는〉전, 런던 서턴 레인 갤러리, 2005년

로 일하는 리나는 자신이 일하는 전시실에 걸려 있는 에두아르 마네의 작품 「앵무새와 여인(Woman with a Parrot)」(1866)을 보고 공상에 빠진다. 이 소설은 사람과 그림 사이의 구분이 사라지는 순간들을 반복해서 보여 준다. "그녀는 꼿꼿이 서서 맞은편 벽에 걸린 마네의 그림을 계속 쳐다보았다. 그림 속 여성은 리나처럼 창백하고 존재감이 없었다. 리나가 마네의 작품일 수도 있다. 즉, 당신이 아무리 오랜 시간 쳐다봐도 알아낼 수 없는 그런 일종의 생각하는 그림." 이색적인 기업가 매리스 페링즈(Maris Parings)가 리나의 보헤미안적 매력을 간파하고 그녀를 속옷 모델로 기용했을 때, 리나는 바로 이와 같은 "생각하는 그림"이 된다. 셀러브리티(즉, 인간 그림 혹은 아바타)라는 새로운 사회적 활동성을 갖게 된 리나는 정신없이 이어지는 생생하고 매개된 재현을 통해 새로운 공동체를 만들어 내게 된다. 이 책에서 우선 리나는 마네 작품을 보고, 마네와의 조우를 통해 자신이 그림이라고 생각한다. 그리고 다음으로 패션모델로 변신함으로써 그림이 된다. 『리나 스폴링스』가 탐색하는 세 번째 패러다임에서는 바로 이처럼 인격화된 그림이 행위주체(agent)로서 실제로 작동하기 시작한다. 아바타의 영역인 이미지-행위주체성(image-agency)으로의 전환은 페링즈의 회사 시체만세(Vive la Corpse)가 제작한 영화에서 가장 분명하게 드러난다. 「버

림받은 이들의 영화(Cinema of the Damned)라는 제목의 이 영화에서 리나와 모든 반란군 배역이 등장하는 거리 퍼포먼스가 실제 폭동으로 서서히 바뀐다. 『리나 스폴링스』는 이미지가 작동(operate)할 때 허구적인 것이 일종의 촉매제가 되어 실재 결과를 이끌어 내기 때문에 미술이 정치로 기능할 수 있는 힘을 얻는다고 주장하는 듯하다. 일종의 아바타로서 말이다.

실제로 이 소설이 발간된 2004년 가상의 인물 리나 스폴링스는 세상에 나와 아바타로 활동하기 시작했다. 리나는 뉴욕 시내에 리나

▲ 스폴링스 갤러리(작가 존 켈시(John Kelsey)와 미술가 에밀리 선드블래드(Emily Sundblad)가 설립)를 운영하는 미술 중개상이면서, 또한 그룹전에 출품하고 개인전을 열고, 심지어 뉴욕현대미술관에 작품이 소장된 미술가가 된다. 스폴링스의 작품들은 갤러리 미술가들의 협업을 통해 제작되는 때도 있고, 방명록이나 오프닝 파티의 테이블보처럼 갤러리의 일상적인 '물품들'로 구성되기도 한다. 2005년의 첫 번째 개인전 〈오직 하나밖에 없는(The One and Only)〉에서 리나 스폴링스는 상징성이 강한 물건을 선보였는데, 바로 일반 가정의 깃대에 꽂혀 있는 다양한 종류의 깃발이다.[2] 주지하듯 깃발은 주권을 선언하는 특별한 목적을 갖는 재현물이다. 깃발 형태로 제시됨으로써 미술 작품은 무의식적인 제국주의적 충동을 드러낸다. 즉, 공간에 대한 권리를 주장하고 승인을 요구한다. 게다가 이 제스처와 유사하게, 깃발은 미술의 두 전통적 매체, 즉 채색된 표면으로서의 회화와 삼차원의 사물인 조각을 '제국주의적'으로 흡수해 버린다.(깃발의 핵심은 공기의 흐름에 따라 움직이는 것이기에, 이 작품은 시간에 기반을 둔 매체에도 눈독을 들인다.) 요약하면 깃발을 꽂으면서 미술가로서 리나 스폴링스의 대외적 경력이 시작됐다는 것이다. 리나는 미술계의 물리적·정보적 회로 속에서 한자리를 차지하려 했고, 로잘린드 크라우스가 "포스트미디엄적 조건"이라 부른 상황 속에서 가능한 한 많은 매체들을 아우르고자 했다. 그리고 이 두 가지 충동에 제3의 충동이 더해지는데, 그것은 미술가이자 미술품 중개상 둘 모두가 되려 하는 것이다. 리나 스폴링스는 미술계 **안으로** 진입하는 대신, 미술계 자체가 **되었다**고 할 수 있다.

분업을 깨뜨려라

60년대 이후, 수많은 갤러리와 아트페어, 비엔날레, 그리고 (대개 유명 건축가들이 디자인한) 박물관이 생겨났고, 이로 인해 미술계는 이제 오락과 관광산업의 한 분야로 기능할 정도로 거대해지고 스펙터클해졌다. 바로 이런 조건에서 버나데트 코퍼레이션뿐 아니라 파리를 기반으로 활동하는 클레어 퐁텐(Claire Fontaine, 프랑스의 유명 문구 회사 클레어퐁텐에서 이름을 따온 그룹으로 두 명의 인간 조수 풀비아 카네발(Fulvia Carnevale)과 제임스 손힐(James Thornhill)에 의해 '조종'된다.)과 같은 아바타들이 등장했다. 이제는 미술가가 스튜디오에서 오브제를 제작해서 그 작품들이 공론장에 진입하기를 수동적으로 기다리는 것만으로는 충분치 않다. 오히려 리나 스폴링스의 경우처럼 미술계를 구성하는 생산·배포·판매·전시·비평의 전 체계는 경제학자들이 말하듯 수직적으로 통합돼야 한다. 리나 스폴링스의 작품을 연상시키는 깃발을 제작하는 등, 다른

3 · 클레어 퐁텐, 「어디에나 있는 외국인들(로마니) Foreigners Everywhere(Romany)」, 2010년
에메랄드 그린 색 아르곤 유리, 틀, 변환기와 케이블, 10×228×5cm

이들의 것과 유사한 작업을 제작하곤 했던 클레어 퐁텐은 노동 문제에 깊은 관심을 보였다. 2006년 존 켈시와의 인터뷰에서 다음과 같이 진술했다. "노동 분업(division)은 우리 작업의 **근본적인** 문제의식이다. 클레어 퐁텐은 지적 노동과 육체 노동의 구분을 수용할 수 없다는 데서 출발했다. 미술계는 그런 종류의 위계에서 벗어나기에 안성맞춤인 세계다." 클레어 퐁텐은 스스로를 일종의 레디메이드 미술가로 본다. 그러나 더 근본적으로는 점점 더 세계화되어 가는 경제 체제의 특징인 노동 분업, 즉 대도시 중심의 지적 노동과 거기서 멀리 떨어진 장소와 문화에서 진행되는 육체 노동 생산 간의 분리에 대해 탐구한다. 실제로 클레어 퐁텐의 프로젝트들은 불법적·합법적 이주와 기업의 아웃소싱을 통해 일상적으로 국경을 넘나드는 세계화된 노동이라는 지정학적 조건들을 다룬다. 일례로 2008년 동예루살렘의 한 창문에 전시된 「어디에나 있는 외국인들」[3]에서 그와 같은 민족적/국가적 분할이 직접적으로 언급됐다. 2008년의 한 인터뷰에서 클레어 퐁텐은 이 작품에 대해 다음과 같이 설명했다. "'구분(division)을 나누어라' 혹은 '구분된 이들을 나누어라'는 사도 바울의 구문을 히브리어와 아랍어로 번역한 네온사인 문구가 교차로 깜박거린다. …… 물론 번역의 폭력이 우리 제스처의 핵심이다. 아랍어로 번역한 그 구문은 마치 '분업을 깨뜨려라'에 더 가깝게 읽힌다."

미술가들은 육체 노동과 지적 노동 모두를 번갈아 수행하는, 이젠 얼마 남지 않은 족속들이기에 미술가들의 '생산 방식'은 전 지구적 경

▲ 제의 특징이 된 노동 분업 탐구를 위한 실험실이 될 수 있다. 사실 철학자 브뤼노 라투르의 주장대로 네트워킹된 세계에서 지역적인 것과 전 지구적인 것은 언제나 직접적으로 연결돼 있고 보통은 나란히 공존한다.(그는 철도 노선을 예로 들어 한 시골 기차역조차 얼마나 직접적으로 거대한 교통 기반 시설에 연결돼 있는지 설명한다.) 버나데트 코퍼레이션과 클레어 퐁텐은 세계화의 메커니즘을 그들과 무관한 외적인 세력이나 조건으로 치부하는 것에 저항한다. 즉, 미술은 전 지구적 노동 분업을 **반영하는**

▲ 2009b

▲ 서론 5

것이 아니라, 오히려 미술가 자신이 그 분업에 의해 형성된다는 것이다. 따라서 2010년 플로리다 노스마이애미 현대미술관에서 열린 클레어 퐁텐의 회고전 제목이 〈경제(Economies)〉였다는 점과 그 전시에 미술가와 갤러리 간의 재정 관계를 거침없이 보여 주는 작품이 포함됐다는 사실은 놀라운 일이 아니다. 패션이나 그래픽 디자인처럼 특별히 주문 제작된 상품을 다루는 여러 특성화된 시장들과 마찬가지로, 미술계의 경제도 대체로 신뢰를 기반으로 움직인다.(미술가들이 종종 갤러리들에게 경제적 착취를 당하고 컬렉터들이 자주 대금 지급을 미룬다는 것이 공공연한 비밀이지만 말이다.) 〈경제〉에 출품된 작품 중에는 세계 각지에 있는 몇몇 클레어 퐁텐 갤러리에서 발행한 (배서가 이미 되어 있는) 빈 수표 용지들을 액자에 넣어 놓은 작품이 있다. 만약 한 수집가가 '유리를 깨고' 수표에 가격을 적어 넣는다면, 그/그녀는 퐁텐의 작품을 파괴하는 것이 된다. 그러나 동시에 그 돈을 얻을 수 있고, 수표를 발행한 갤러리를 파산시킬 수도 있다. 물론 수표의 지불 여부를 결정해야 할 중개상들도 딜레마에 처하긴 마찬가지다.

아바타의 성공은 특정 세계에서만 작동할 수 있는 아바타의 능력에 달려 있다.(어쨌든 전 세계에서 진행되는 다국적 기업의 활동을 한눈에 '보는' 일은 불가능하다. 그러나 클레어 퐁텐의 백지 위임장 알레고리를 이해하는 것은 그다지 어렵지 않다.) 따라서 성공적인 아바타를 만들어 내는 일은 특정 세계의 행동 규칙들을 익히고 드러내며 그 세계에서 살아간다는 것을 의미한다.

화면에 들어오다

예를 들면, 중국의 미술가 차오페이(曹斐, 1978~)는 오늘날의 중국을 3차원 시뮬레이션으로 제작했다. RMB 시티라고 불리는 이 시뮬레이션은 세컨드 라이프(Second Life), 즉 2003년 린든 랩(Linden Lab) 사가 제작해 (주민이라 불리는) 유저들이 자유롭게 환경을 구성하고 생활할 수 있게 만든 인터넷 '커뮤니티'상에 구축됐다. 일본의 아니메와 전 세계 그래픽노블과 만화를 연상시키는 차오페이의 애니메이션은 개념미술에서 영감을 받은 버나데트 코퍼레이션이나 클레어 퐁텐의 기법과는 매우 다른 미학을 선보인다.[4] 그러나 그녀의 작업에서 가장 차별화되는 지점은 RMB 시티의 이미지 속으로 관람자가 **빠져든다**(immersion)는 점이다. 세컨드 라이프의 매력은 무엇보다 참가자들이 **집단적으로 화면 속에 들어온다**는 것이다. 즉 이 게임은 그 자체가 전 세계에서 온 '주민들'이 동일한 가상공간에서 어떻게 함께 살아갈 수 있는지에 관한 일종의 사회적 실험이다. 비록 세컨드 라이프의 전반적인 분위기가 마치 휴양지에서 잠시 쉬다 가는 일종의 현실도피처럼 보이지만, 그럼에도 불구하고 이곳에서는 비즈니스, 예술 이벤트, 정치적 행위 등이 이루어지며, 게임 머니인 린든 달러를 통해 실제 경제 행위도 이루어진다. 차오페이의 RMB 시티에는 공중에 떠 있는 판다부터 렘 콜하스(Rem Koolhaas)가 디자인한 CCTV 베이징 본부처럼 중국을 대표하는 여러 '아이콘'들이 포함돼 있다. 그러나 이 레디메

4 • 차오페이, 「RMB 시티의 탄생 The Birth of RMB City」, 2009년
세컨드 라이프 환경

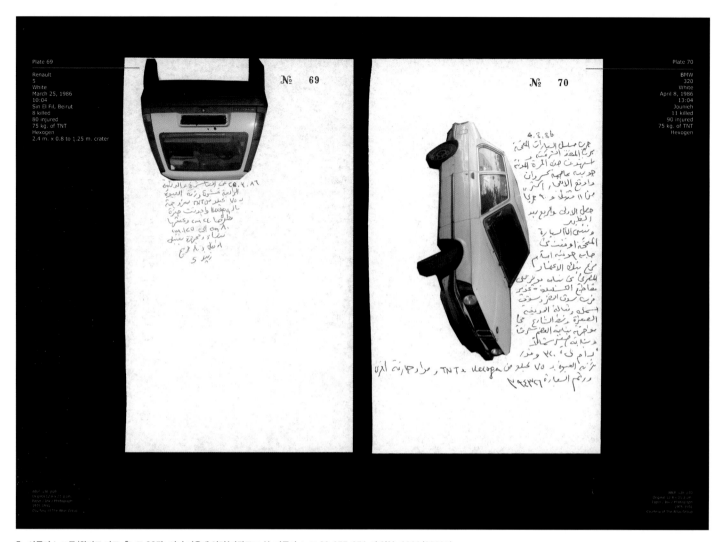

5 · 아틀라스 그룹/왈리드 라드, 「노트 38권: 이미 지옥에 있던(카탈로그 A)_파쿠리_노트_38_055-071」의 일부, 1999/2003년
아홉 개의 플레이트 중 하나, 각각 31.3×43.3cm, 7+1AP 에디션

이드 스테레오타입은 차용과 정체성 정치의 미술가들이 제시하는 것과 달리, 말 그대로 거주가 가능하다. **일종의 환경**으로서 그 스테레오타입 속에서는 누구나 자유롭게 여행을 할 수 있다. 물론 차오페이의 아바타 차이나 트레이시도 그렇게 여행하는데, 이는 마치 물리적 표면상으로도 거의 매일 변화를 겪고 있고 시민의 정체성 또한 거대한 재구조화를 경험하고 있는 최근의 중국 역사의 알레고리로서 관람객들을 이끄는 듯 보인다.

우리를 RMB 시티로 이끄는 비디오 영상은 매우 아름답고 거기서 보이는 아바타들은 이국적이다. 인간과 비슷한 휴머노이드의 모습을 띠고 있는 것도 있고 아닌 것도 있다. 혼자서 춤을 추거나 친구들과 대화에 몰두하고 있는 아바타도 있다. 그러나 차오페이의 RMB 시티 프로젝트에서 가장 중요한 측면은 가상세계에서만 가능한 두 종류의 움직임을 재현하는 방식일 것이다. 첫 번째는 미끄러지듯 부드럽게 이동하는 것이고, 두 번째는 한 장소에서 다른 장소로 갑작스럽게 건너뛰는 것이다. 이 두 유형의 움직임은 각각 그림 속을 여행하는 대안적인 방식을 제시한다. 완전한 몰입과 즉각적인 이동이 그것인데, 전자는 끊김 없는 인터넷 서핑과 실감 나는 컴퓨터 게임에 대한 판타지와

관련 있고, 후자는 한 장소에서 전혀 관계없는 다른 장소로 순간적인 이동이 가능하도록 중력과 공간을 제거하는 것이다. 두 경우 모두 가상공간은 주권을 갖는 하나의 세계를 제시하는데, 차오페이의 RMB 시티에서 그 세계는 오늘날 중국의 광적인 부동산 개발을 암시적으로 보여 주는 듯하다.(세컨드 라이프에 '땅'을 판다는 광고판이 계속 등장하는 것은 이 조건을 부각시킨다.)

시각 정보의 권위

가상공간에서 나타나는 이런 두 가지 유형의 이동에 익숙한 만큼, 이를 연구하고 이해하는 것 또한 중요하다. 왜냐하면 일상 세계의 점점 더 많은 부분들이 다양한 디지털 환경들로 구축돼 가면서 **이미지와 더불어 사는 문제**를 고민하는 일은 이제 시민의 의무가 됐고, 따라서 시각 코드를 해석하는 미술사의 전통적인 기획에 새로운 의미를 부여하기 때문이다. 실제로 (미국 국무장관 콜린 파월이 2002년 UN에서 했듯이) 사진이 전쟁 개시를 정당화하는 증거로 제시되고 시각적 시뮬레이션 모델을 통해 과학자들의 발견이 이루어지는 시대에 가장 중요한 과업 중 하나는 그림의 의미와 진실성을 해석하는 일, 소위 "시각

▲ 2009c

적 독해력(visual literacy)"을 높이는 일이다. 미술사학자 캐리 램버트-비티(Carrie Lambert-Beatty)는 판타지와 다큐멘터리 사이의 경계를 뒤흔드는, 이런 상황을 다루는 다양한 미술 프로젝트들을 "파라픽션(parafiction)"이라는 용어로 설명했다. 가장 잘 알려진 예는 레바논 출신의 미술가 왈리드 라드(Walid Raad, 1967~)의 프로젝트인데, 그는 자신이 고안한 아틀라스 그룹(The Atlas Group)이라는 가명으로 레바논의 최근 역사를 기록하는 작업을 하고 있다.

아틀라스 그룹은 온라인 아카이브에 제시돼 있듯이 세 종류의 문서를 생산해 왔다. "타입A는 우리가 생산해서 가상의 개인이나 조직의 이름으로 낸 문서들을 모아 놓은 파일이다. 타입FD는 우리가 생산해서 익명으로 낸 문서들을 모아 놓은 파일이다. 타입 AGP는 우리가 생산해서 아틀라스 그룹의 이름으로 낸 문서들을 모아 놓은 파일이다." 말하자면, 아틀라스 그룹이 생산한 것은 실제 역사적 사건과 관련 있는 일종의 상상 속 아카이브다. 예를 들어 파쿠리 파일은 '레바논 전쟁 전문가' 파디 파쿠리(Fadi Fakhouri) 박사가 1994년 아틀라스 그룹에 기증한 226개의 노트와 2개의 필름으로 구성돼 있다. 「이미 지옥에 있던: 노트 38권(Already Been in a Lake of Fire_Notebook Volume 38)」은 1975년에서 1991년 사이에 차량 폭탄으로 사용된 모든 차종의 사진들로 콜라주를 제작하고 폭발과 그 사상자에 대한 상세한 정보를 담고 있다.[5] 이 작품은 착란적이면서 아름답다. 자동차들이 제각각 다른 각도로 배열돼 있는데, 이는 그 자동차가 곧 폭파될 것임을 악의적으로 패러디한 듯 보인다. 차량 폭파는 실제로 일어난 일이지만, 이 기발한 '문서'는 완전히 상상의 산물이다. 따라서 정식 공인은 제거된다. 여기서 역사는 일종의 미학적 허구로 가공되어 관람자들은 아카이브가 진실만 담고 있다는 가정을 계속해서 의심하게 된다. 그리고 진리가치를 주장하기 위해서는 이미지들이 공인돼야 한다는 사실이 명백하게 부각된다.

공인의 문제를 더욱 효과적으로 다루는 작업은 예스맨(Yes Men)에게서 찾을 수 있다. 두 명의 미술가이자 행동주의자로 구성된 예스맨은 대기업의 공식 사이트처럼 보이는 가짜 웹사이트를 만들어 그들의 대변인인 양 행세하고 비즈니스 컨퍼런스나 기자단에 실제로 초대받기도 했다. 지금까지 그들의 프로젝트 중 가장 스펙터클한 것은 예스맨 중 한 명이 다우 케미컬 사의 임원 '주드 피니스테라(Jude Finisterra)'로 행세하면서 BBC 텔레비전에 출연한 것이다. 그는 다우가 1984년 인도 보팔에서 발생한 유니언 카바이드 사 공장의 유독가스 유출 사고의 책임을 질 것이라 발표했다.(다우 케미컬은 2001년 유니언 카바이드 사를 인수했으나 이에 대한 책임을 거부해 왔다.)[6] 몇 시간 동안 세계는 한 기업이 옳은 일을 한다고 생각했다. 보팔의 희생자들은 믿을 수 없다면서도 (당연한 반응이지만) 기뻐했으며, 서구에서 다우 케미컬의 주식은 곤두박질쳤다. 주식시장이 이 뉴스를 정확한 것으로 판단한 것이다. 다른 뉴스 채널의 뉴스를 받아 내보내는, 뉴스가 무한 재순환되는 통합 미디어 환경에서 이 이야기가 전 세계로 퍼져 나가는 데는 몇 시간도 채 걸리지 않았다. 물론 거짓임이 밝혀졌을 때의 반발 또한 빠르고 단호했다. 아바타로서 예스맨은 거대 기업의 성명을 조작했고(물

6 · 예스맨, 「다우가 옳은 일을 하다 Dow Does the Right Thing」, 2004년
퍼포먼스

론 짧은 시간 동안이었지만) 현대 미디어의 특징인 정보의 급박한 순환과 재순환을 여과 없이 보여 줬다. 아바타의 이 두 가지 작동 모두 정보를 공인하는 일이 얼마나 쉬운지와 관련이 있다.

이 글에서 논의된 아바타는 세 범주로 나뉜다. **기업적인 것**(the corporate), 이 경우는 미술가들이 "수직적으로 통합된" 미술계의 축소판으로 자신의 노동을 어떻게 재조직하는지를 탐구한다. **비현실적인 것**(the fantastic)은 가상공간에서 이동과 결사의 자유의 신화적인 형태를 보여 준다. **개입주의적인 것**(the interventionist)에서 파라픽션적 '위조'는 아카이브나 캐릭터와 관계없이 실제 사건에 영향을 미친다. 세 경우 모두 미술가에게 주어진 정체성은 도외시되고 한 개인이 영향을 미칠 수 없는 행위주체의 형태들이 상상된다.　　DJ

더 읽을거리

The Atlas Group, *The Truth Will Be Known When the Last Witness is Dead: Documents from the Fakhouri File in The Atlas Group Archive* (Cologne: Walther König, 2004)
Bernadette Corporation, *Reena Spaulings* (New York: Semiotext(e), 2004)
Eleanor Heartney, "Life Like," *Art in America*, vol. 96, no. 5, May 2008, pp. 164–5, p. 208
Ruba Katrib and Tom McDonough, *Claire Fontaine: Economies* (North Miami: Museum of Contemporary Art, 2010)
Carrie Lambert-Beatty, "Make-Believe: Parafiction and Plausibility," *October*, no. 129, Summer 2009, pp. 51–84

2015

테이트 모던, 뉴욕현대미술관, 메트로폴리탄 미술관이 확장을 계획하고 휘트니 미술관이 새 건물을 개관하면서,
퍼포먼스와 무용을 포함한 근·현대미술을 위한 전시 공간이 국제적으로 급증하는 시대가 본격화된다.

2015년 5월, 이탈리아 건축가 렌초 피아노(Renzo Piano)가 설계한 새로운 휘트니 미술관이 뉴욕 시 허드슨 강변에 개관했다. 언론은 외부 데크가 있는 건물의 계단식 구조를 원양 여객선의 형태에 비유했다.[1] 한편 런던 템스 강변에 위치한 테이트 모던 2는 스위스 팀인 자크 헤어초크(Jacque Herzog)와 피에르 드 뫼롱(Pierre de Meuron)이 디자인했으며, 2000년 같은 건축 사무소가 발전소를 미술관으로 변형시킨 테이트 모던에 밀착해 있다.[2] 미국 건축회사 딜러 스코피디오+렌

프로(Diller Scofidio+Renfro)가 작업한 미드타운 맨해튼에 위치한 뉴욕현대미술관은 또 다른 증축을 계획하고 있다.(지난번 증축이 완공된 것은 2004년이다.) 업타운에 위치한 메트로폴리탄 미술관 역시 미술관 건축의 베테랑인 영국 건축가 데이비드 치퍼필드(David Chipperfield)의 설계로 근·현대미술을 위한 건물의 신축을 계획하고 있다. 이러한 예들은 런던과 뉴욕에 한하여 언급한 것이고, 유럽·중동·중국 등지에서 진행되고 있는 미술관 붐은 건너뛴 것이다. 그러나 근·현대미술을 포

1 • 렌초 피아노 워크샵, 뉴욕 휘트니 미술관, 2007~2015년
허드슨 강과 하이라인 사이에 자리한 이 건물은 4645제곱미터의 내부 전시장과 1207제곱미터의 외부 전시 공간 및 테라스를 갖고 있다.

함하려는 모든 미술 기관은 비슷한 문제들에 봉착한다. 비록 그 모든 문제들이 본질적으로 정치적이거나 경제적인 것은 아니지만 말이다.

화이트 큐브 이후

이러한 미술관들이 직면한 첫 번째 딜레마는, 근·현대미술은 각기 다른 스케일과 이를 전시하기 위한 다양한 공간을 필요로 한다는 것이다. 근대 회화와 조각을 전시한 초기 무대는 주로 부르주아의 저택인 19세기 실내 공간으로, 대체로 시장을 겨냥해 만들어졌다. 따라서 이러한 작품을 전시했던 최초의 미술관도 이에 부응해 작은 규모의 화려한 방들로 꾸며졌다. 20세기 들어 이러한 모델은 점진적으로 다른 종류로 대체됐다. 근대미술이 좀 더 추상적이고 자율적이 될수록, 그 ▲ 홈리스(homeless)적 조건을 반영할 수 있는 공간이 요구됐다. '화이트 큐브(white cube)'로 알려진 이 공간은 누군가에게는 금욕적으로, 다른 누군가에게는 고귀하게 보인다. 특히 제2차 세계대전 이후에 이 모델은 점차 잭슨 폴록이나 바넷 뉴먼 등의 거대한 캔버스를 포함해 칼 ● 안드레, 도널드 저드, 댄 플래빈 같은 미니멀리스트들의 순열적 오브제, 그리고 그 다음 세대 미술가들의 장소 특정적이고 포스트미디엄적 설치에 이르는 야심찬 작업들의 거대해진 크기에 의해 압박당하게 된다.

테이트 모던이나 뉴욕현대미술관을 방문할 때마다 현대미술에 요구되는 거대한 전시 공간과 근대 회화와 조각에 적합한 제한된 전시장을 조화시키는 것이 쉬운 일이 아님을 느끼게 된다. 문제를 더욱 복잡하게 만드는 것은 최근 미술이 또 다른 공간, 즉 이미지 투사(필 ■ 름, 비디오, 디지털을 포함한)를 위한 어둡고 폐쇄된 공간인 '블랙 박스(black box)'를 필요로 한다는 점이다. 미술관에서 상연되는 퍼포먼스와 무용에 관한 관심이 새롭게 등장하면서 미술 기관들은 계속해서 다른 형태의 전시장을 계획했다. 뉴욕현대미술관의 확장을 위한 초기 제안은 이를 '그레이 박스(grey box)' 또는 '아트 베이(art bay)'라고 불렀다. 전자는 화이트 큐브와 블랙 박스의 교배를, 후자는 퍼포먼스 영역과 이벤트 공간의 잡종을 제안한다. 근·현대미술의 대표작들을 전시하고자 하는 어떤 미술관이든 어느 정도는 이 모든 설정들을 고려해야 하며, 이를 동일한 건물 안에 포함시켜야 한다.(물론 전시 기관이 여러 개의 부지를 선호할 수도 있지만, 그건 그 나름의 도전을 수반한다.)

최근 근·현대미술관의 확장에는 핵심적인 두 가지 요소가 있다. 1960년대 뉴욕과 여타 도시의 산업이 몰락하고 제조공장이 미니멀리스트들의 저렴한 작업실로 전환되면서, 미술가들이 화이트 큐브의 한계를 시험할 여건이 부분적으로 조성됐다. 그러나 궁극적으로는 미술의 확대된 크기에 대응하기 위해 산업시설이 갤러리와 미술관으로 개조됐다.(발전소가 테이트 모던으로 변모한 것이 그 하나의 예다.) 여기서 순환 구조가 발생한다. 이는 뉴욕 주 북부에 위치한 디아 비컨(Dia: Beacon, 2003) 같은 기관에서 명백하게 드러난다. 미니멀리즘과 포스트미니멀리즘의 성지인 이곳은 옛날 과자 상자를 만드는 공장을 리처드 세라 같은 미술가의 거대한 조각 작품을 에워쌀 수 있는 휑한 전시장으로 변형시킨 사례다. 이러한 확장의 두 번째 경로는 좀 더 직접적이다. 이

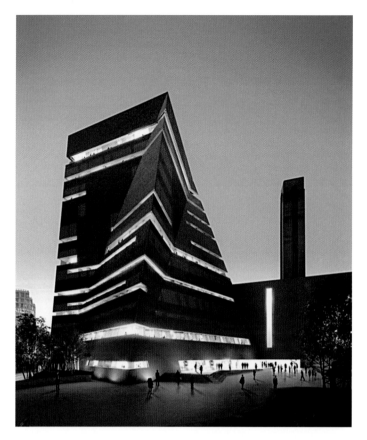

2 · 헤어초크와 드 뫼롱, 런던의 테이트 모던 2, 2005~2016년
옛 발전소의 지하 기름 탱크가 새 건물의 기단을 이루면서 아래의 클로버 형태의 구조물들로부터 건물이 솟아난다. 이로써 미술관의 전시 공간이 배가되고 지하 퍼포먼스 공연장이 만들어진다.

▲ 는 프랭크 게리가 디자인한 빌바오 구겐하임 미술관(1997)처럼 거대한 미술을 위한 대형 컨테이너로서 만들어진, 전적으로 새로운 미술관 건물을 예로 들 수 있다. 어떤 면에서 이 거대함은 게리 같은 건축가와 세라 같은 미술가 사이에서 벌어진 공간 경쟁의 산물이며, 지금이 경쟁은 거의 자연스러운 것이 되었다. 그러나 이는 절대적인 것은 ● 아니다. 피에르 위그나 리르크리트 티라바니자, 티노 세갈 같은 최근 20년 동안 등장한 호평 받는 미술가들은 이러한 공간을 필요로 하지 않으며, 여러 모로 이를 거부한다.(거대함은 또한 엄청난 규모의 아트리움 같은 부차적 공간에서 부작용을 초래하기도 하는데, 그것은 전시 공간만큼이나 치명적이다.)

빌바오 구겐하임 미술관은 세 번째의 문제, 즉 아이콘으로서의 미술관에 해당하는 대표적 사례다. 쇠락한 도시나 소외된 지역의 지도자들은 문화관광산업으로 경제를 재편하길 원하며, 이때 미디어 표상의 역할도 하는 건축적 상징물이 도움이 될 것이라고 믿는다. 선정된 건축가들은 아이콘으로서의 건축을 만들기 위해 종종 빈곤 지역이나 그 근처에 도시적 규모의 개성 있는 구역을 형성하도록 허가받거나 심지어 장려된다. 이로 인해 그 지역은 완전히 퇴거되지는 않더라도 와해된다.(이러한 와해의 예로 1995년 미국인 건축가 리처드 마이어(Richard Meier)가 설계한 MACBA, 즉 바르셀로나 현대미술관을 들 수 있다.) 어떤 미술관은 조각적 표현성이 너무 강해서 미술이 부차적으로만 다뤄진다. 이는 이라크 출신의 영국 건축가 자하 하디드(Zaha Hadid, 1950~2016)가 낮은 볼륨들을 신미래주의적으로 엮은 로마의 현대미술관(MAXXI, Museum of

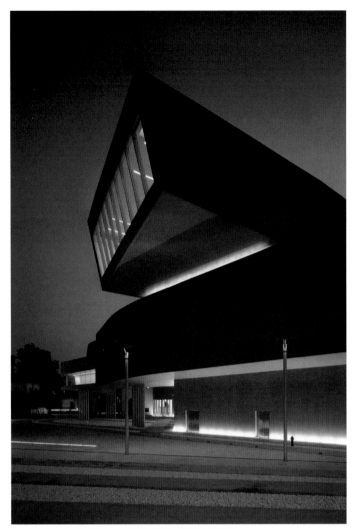

3 · 자하 하디드 건축 사무소, 로마 현대미술관, 1998~2009년
이탈리아 최초로 현대의 창조성에 봉납된 공공 미술관인 로마 현대미술관은 건축가의 말에 따르면
"예술을 전시하는 장일 뿐 아니라 디자인·패션·영화·미술·건축의 현대적 언어가 새로운 대화
속에서 만나는 리서치의 '온상'이다."

디오+렌프로와 록웰 그룹이 디자인한 컬처 셰드(Culture Shed)는 2019년 맨해튼 웨스트사이드 지역의 허드슨 야드에 개장될 예정으로, 각기 다른 이벤트에 따라 열고 닫을 수 있는 거대한 지붕을 가진 형태로 설계됐다.[5] 이러한 창고의 논리는 건물을 컨테이너처럼 지은 다음 미술가들이 반응하도록 내버려 두는 것처럼 보인다. 미술적인 측면에서의 결과는 어떠한 설치미술도 전시할 수 있는 형태일 것 같지만, 건축적인 측면에서는 '그레이 박스'나 '아트 베이' 같은 새로운 공간의 형상화가 미술관이 제시하고자 하는 미술 자체에 제약이 될 수도 있다. 즉 유연해 보이지만 오히려 그 반대가 될 수 있는 것이다. 뉴욕 로어이스트사이드의 뉴 뮤지엄이나 뉴욕현대미술관의 초고층 전시장들이 바로 전시될 미술품을 위압하는 예다.

다섯 번째 문제는 여기서 다루는 범위에서 다소 벗어나지만 간략하게 언급할 수는 있는데, 그것은 바로 재벌들의 미술 수집품을 소장하는 사설 미술관의 등장이다. 현대미술은 신자유주의 경제의 탈규제화와 금융화로부터 이득을 취한 이런 재벌 컬렉터들에게 아름다운 것이다. 왜냐하면 미술은 오브제로서 아우라가 있는 동시에 자산으로서 환금화가 가능하기 때문이다. 미국에서 재벌은 미술품으로 세금 감면의 혜택을 받지만(명목상 순례를 원하는 방문자들에게는 소장품이 공개되기 때문에), 사설 미술관은 공론장과는 아무런 연관성도 없다. 도심에서 조금 떨어져 있곤 하는 사설 미술관이 전시하는 것은 바로 위신과 투자로 등분된 자산이다. 이들은 적어도 준공공적인 전시 기관들과 최고의 작품을 두고 경쟁함으로써 작품 가격을 올려놓는다. 아마도 이러한 소장품 중 일부는 언젠가 시립 미술관으로 돌아가겠지만, 그런데 왜 일단 자기 과시적인 우회를 하는 걸까?

XXI Century Arts, 21세기미술관)에서 잘 나타난다.[3] 한편 어떤 미술관들은 시각적으로 너무 탁월해서 미술가들이 건물에 우선 대응해야만 했다. 보스턴 항 앞에 위치한 딜러 스코피디오+렌프로 설계의 보스턴 현대미술관(ICA)이 그 예로, 전시 관람 및 구경하는 기계로서 너무나 기발하다.[4] 다른 미술관들도 건물 자체가 지배적인 전시물이 될 정도로 흥미를 끌고, 이로 인해 미술관이 보여 줘야만 하는 미술이 받을 관심을 빼앗아 간다. 이는 아마도 테이트 모던 2가 남긴 인상일 것이다. 물론 건축가들 역시 시각적인 영역에서 활동한다는 점에 의문의 여지는 없다. 그러나 디자인의 이미지적인 힘을 강조하는 것은 때때로 기능과 맥락의 근본적인 문제로부터 관심을 돌리게 할 수 있다.

네 번째 문제는 프로그램에 관한 질문, 즉 현대미술이 무엇이며, 이것에 적합한 공간이 무엇인가에 관한 만연한 불확실성을 가리킨다. 잘 알지도 못하고 예측할 수도 없는 것을 위해 어떻게 디자인할 수 있을까? 우리는 이 불확실성의 결과로서 명백한 프로그램을 거의 갖추지 않은 '문화 창고(cultural sheds)'의 부상을 목격했다. 딜러 스코피

4 · 딜러 스코피디오+렌프로, 보스턴 현대미술관, 2006년
해안을 따라 조성된 75킬로미터의 공공 산책로 하버 워크 위로 극적으로 돌출된 건물의 상부에
전시실들이 위치한다.

5 • 딜러 스코피디오+렌프로와 록웰 그룹, 뉴욕 컬처 셰드, 2015~2019년
뉴욕 첼시 지구 허드슨 야드 지역에 위치한 이 6층짜리 건물은 "미술, 퍼포먼스, 영화, 디자인, 음식, 패션, 그리고 문화 콘텐츠의 새로운 혼합물들"을 수용한다.

경험인가, 해석인가?

다양한 외관에도 불구하고, 수많은 신설 미술관과 개조된 미술관은 하나의 프로그램, 일반적으로 입 밖으로는 내지 않는 대형 프로그램을 갖는데 그것은 바로 오락이다. 우리는 여전히 스펙터클의 사회에 살거나(정보에 대한 재정적 의존은 우리의 문화적 투자를 그다지 많이 바꾸지는 못한다.) 완화된 표현을 쓰자면 '경험의 경제(experience economy)' 속에서 살고 있다. 이러한 미술관들은 오락을 중시하는 문화와 어떤 관계를 가질까? 이미 1997년, 테이트 미술관의 디렉터 니콜라스 세로타(Nicholas Serota)는 '현대미술관의 딜레마'를 한편으로는 오락과 스펙터클로 설명되고 다른 한편으로는 미학적 숙고나 역사적 이해로 논의되는 '경험 또는 해석' 사이의 극단적인 선택이라는 프레임으로 설명한 바 있다. 20년도 더 지난 상황에서 '이것이냐, 저것이냐'라는 양자택일은 더 이상 우리를 좌절시키지 않는다. 스펙터클은 자본주의가 존재하는 한 여기 그대로 있고, 미술관은 그 일부이다. 그것은 주어진 것이지만, 바로 이 때문에 스펙터클이 목표가 돼서는 안 된다.

그러나 많은 미술관들이, 심지어 매표 수입에 의존하지 않는 미술관조차도 스펙터클이 목표인 것처럼 보인다. 이는 미술관에서 이벤트 공간이나 큰 상점, 세련된 레스토랑으로 양도되는 공간에서 명백하게 나타나며, 또한 최근 프로그램의 경향에서 암시적으로 드러난다. ▲지난 10년 넘게 미술관에서 상연된 퍼포먼스와 무용, 그리고 이 둘의 역사적 공연을 재상연한 사례를 생각해 보라. 첫 번째 경향의 좋은 예로 2010년 뉴욕현대미술관에서 열린 마리나 아브라모비치의 회고전 〈예술가가 여기 있다(The Artist is Present)〉를 들 수 있는데, 이 전시는 그녀가 맞은편에 앉은 사람을 지긋이 바라보는 10주간의 스펙터클을 포함하고 있었다. 한편 저드슨 무용단(이본 라이너, 스티븐 팩스턴, 트리샤 브라운 등)은 명확하게 두 번째 경향을 대표한다. 1960~1970년대 퍼포먼스는 일회성을 특징으로 하는 경향이 있었고, '당신이 여기 있어야 함'이(초기의 용어인 '해프닝'도 이를 암시한다.) 이 작업 특유의 속성으로 여겨졌다.(이는 퍼포먼스를 연극과 구분하는 하나의 특징이다.) 무용은 대체로 안무가 있으므로 본질적으로 반복되고, 따라서 이런 문제에서 자유롭다. 그러나 무용이 미술관에서 재상연될 때는 무용도 퍼포먼스로 나타나며, 이는 시각적 이벤트이자 미술 작품이 된다.

실험적 퍼포먼스와 무용의 제도화는 한때 대안적이었던 미술 실천을 주류로 돌려놓는다는 점에서 부정적으로 여겨지기도 하고, 사라졌을 이벤트의 회복이라는 점에서 긍정적으로도 여겨진다. 독립영화와 마찬가지로 퍼포먼스와 무용이 미술관에 오게 된 것은 경제적으로 어려운 시기에 그들의 전용 공연장이 없어졌기 때문이기도 하다. 그러나 이것만으로는 죽은 미술에 바쳐진 미술 기관들이 살아 있는 이벤트를 받아들인 이유를 설명하지 못한다. 1989년 이후 '새로운 유럽'의 첫 번째 미술관 부흥기 동안 네덜란드 건축가 렘 콜하스는 둘러볼 만한 과거가 충분하지 않기 때문에 그것의 징표들이 가치가 될 수 있다고 언급했다. 오늘날은 둘러볼 만한 현재가 충분하지 않아 보인다. 하이퍼매개된 시대가 갖는 명백한 이유들 때문에 마치 현전(presence)처럼 느껴지는 모든 것들이 그렇듯이 현재의 수요 또한 대단히 많다.

몇몇 미술 기관은 역사적인 미술 전시도 재전시했다. 현전과 과정

등이 각광받았다. 완벽한 과거의 재구성은 불가능했고, 여기서 그러한 것은 시도되지도 않았다. 종종 원작은 벽에 걸린 확대 사진이나 바닥에 그린 법의학적 윤곽으로 재현된다. 이러한 처리는 예술을 탈현실화시킬 수밖에 없고, 탈현실화는 관람자에게도 작동한다. 퍼포먼스나 무용을 재상연하는 경우에 우리는 확실한 현재도 과거도 아닌 회색 영역 속으로, 분명히 살아 있지도 그렇다고 죽지도 않은 좀비 같은 상태로 들어간다. 이 기묘한 시간성은 헤겔에 의해 유명해진 부엉이가 날아오르는 황혼, 즉 역사적 이해가 가능해지는 순간이 결코 아니다. 사실 그것은 과거와 직면하는 데 방해가 되기도 한다.

이에 대한 반작용으로 등장한 것이 제러미 델러(Jeremy Deller, 1966~), 샤론 헤이(Sharon Heyes, 1970~), 마크 트라이브(Mark Tribe, 1966~) 같은 미술가들의 재연(reenactment) 작업으로, 이들은 역사적으로 망각될 위험에 처한 정치적 성격의 과거 사건들을 불러오는 작업을 했다. 1984년 대처 정책의 신자유주의 시대에 중요한 사건이었던 영국 사우스요크셔 파업 광부들과 경찰들의 대치를 재연해 찍은 「오그레브 전투」(2001)[6]에서 델러는 이렇게 말했다. "나는 언제나 재연 작업을 시체를 파내 그것을 합당하게 부검하는 일이라고 설명했다." 델러에게 역사적인 재연은 과거를 묻는 것이 아니라 그것을 다시 활동하게 하는 것이다. 그것은 이전과 이후 모두를 현재의 가능성을 열기 위한 목적으로 소환한다는 점에서 "앞뒤가 뒤바뀐" 역사다. 샤론 헤이는 자신의 작품 「가까운 미래에」(2009)[7]에서 민권 운동, 페미니즘 운동, 여타 운동의 정치적 행위를 "거듭 말했다.(respeaks)" 이 과거를 파헤침으로써 그녀는 "발화 행위와 정치적 기호, 공공장소와 공개 연설의 현재적 위축"에 관해 살펴보고자 했다.

미술품의 혼잡

오늘날 퍼포먼스가 미술관에서 왜 환영받는가에 관해서는 다른 이유가 있다. 과정을 강조하는 미술과 마찬가지로 퍼포먼스도 관람자를 '활성화'시킨다고 여겨진다. 특히 퍼포먼스와 과정이 결합될 때, 즉 과정(행위 또는 제스처)이 공연될 경우는 더욱 그러하다. 여기서 전제는 미완성으로 남겨진 작업이 관람자가 그 작업을 완성하도록 유도한다는 것이다. 그러나 이러한 태도는 미술가가 작업을 완성하지 않게 하는 핑계가 될 수도 있다. 미완성으로 보이는 작업이 반드시 관람자의 참여를 보장하는 것은 아니다. 결과가 무관심으로 나타날 수도 있고, 사실 그런 경우가 더 많다. 어떤 경우든 간에, 이러한 비격식성은 미적·비판적 관심을 모두 지속하지 못하게 하는 경향이 있다. 그것의 제작자도 대충 한 것처럼 보이거나, 아니면 빠른 효과가 원래 의도된 것처럼 보이기 때문에 우리는 작품을 빨리 건너뛰게 된다. 더 나아가 다음의 두 전제 역시 의심스럽다. 첫째, 관람자는 뭔가를 시작하기에 다소 수동적이라는 전제인데, 이것이 맞을 필요는 전혀 없다. 둘째, 전통적 의미의 완성작은 관람자를 효과적으로 활성화시킬 수 없다는 전제인데, 이것 역시 틀렸다.

최근 미술관은 우리를 내버려 두는 대신, 부모가 어린아이를 달래듯 살살 유도한다. 종종 이러한 활성화는 수단이 아니라 목적이 되었다. 문화 전반에서 소통과 연결이라는 개념은 그 자체로서 강조되었고, 이에 영향을 받는 주체성과 사회성의 질은 거의 주목받지 않았다. 이러한 활성화는 구경꾼과 감독자 모두에게 미술관이 유의미하고 활기차며, 또는 그저 분주한 곳이라는 점을 입증해 준다. 그러나 미술관이 활성화하고자 하는 것은 관람자보다도 미술관 그 자체다. 이상하게도 이는 미술관 비방자들이 오랫동안 품었던 부정적인 이미지, 즉 미학적 숙고는 지루하고, 역사적 이해는 엘리트주의적이며, 뿐만

6 · 제러미 딜러, 「오그레브의 전투 The Battle of Orgreave」, 2001년
역사극 재연 배우, 전 광부, 전 경찰관 등 800명의 참여자를 동원한 이틀간의 재연 작업. 런던 아트앤젤 의뢰 및 제작.

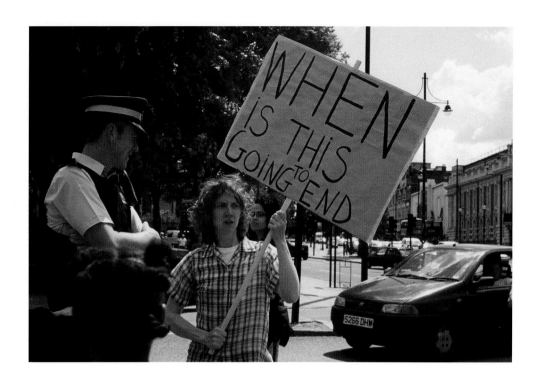

7 • 샤론 헤이, 「가까운 미래에 In the Near Future」(부분), 2009년
35mm 복합 슬라이드 프로젝션 설치,
13 프로젝션, 3+1AP에디션

아니라 미술관은 무덤이라는 죽은 장소의 이미지를 확고하게 할 뿐이다.

독일 철학자 테오도어 아도르노는 고전이 된 그의 에세이 「발레리 프루스트 미술관(The Valéry Proust Museum)」(1953)에서 "미술관(museum)은 무덤(mausoleum)과 음성학적 연상 이상으로 연결되어 있다."고 기술했다. 이어 "미술관은 미술품의 가족 무덤과 같다. 미술관은 문화의 중성화를 증명한다."고 썼다. 아도르노에게 이는 미술관을 '물화' 또는 '혼돈'의 장소로만 간주하는 작업실 예술가의 견해로, 그는 이것을 프랑스 시인 폴 발레리의 견해로 귀속시킨다. 아도르노는 프랑스 소설가 마르셀 프루스트에게 대안적인 태도를 맡긴다. 프루스트는 미술관 관람자의 시점에서 발레리가 멈춘 곳인 "작품의 사후"로부터 시작한다. 프루스트 같은 이상주의적 관람자에게 미술관은 작업실을 완성시킨다. 미술관은 미술 생산의 물질적인 뒤범벅이 증류되는 정신적인 영역이며, "모든 장식적인 세부가 냉정하게 자제된 방들은 미술가가 작업을 창조하기 위해 은신하는 내부 공간을 상징한다." 프루스트에게 미술관은 물화의 장소라기보다는 생기(animation)의 매개물이다.

서로 반대되는 것처럼 보이는 용어이지만 '물화'와 '생기'는 서로를 필요로 한다. 활성화되기 위해 관람자를 수동적인 존재로 여겨야만 하듯이, 부활하기 위해서 미술은 죽은 것으로 간주돼야만 한다. 미술관에 대한 근대적 담론의 핵심인 이 이데올로기는 "인문학적 분과로서의 미술사"의 기본이 된다. 미술사의 책무는 미술사학자 에르빈 파노프스키가 70년도 더 전에 썼듯이 "죽은 상태로 남게 될 것을 살리는 것"이다. 이에 대한 우리 시대의 반박이 중세 전공 미술사학자 에이미 나이트 파웰(Amy Knight Powell)에 의해 이렇게 제기된다. "제도도 개인도 생명을 가진 적이 없었던 사물에게 생명을 되찾아 주지는 못

한다. 미술품의 혼잡한 상태(원래의 순간을 넘어선 귀환, 물화, 영속화)는 그것이 결코 살았던 적이 없었음을 나타내는 가장 확실한 증거다."

결말은 다음과 같다. 관람자는 활성화시켜야 할 만큼 그렇게 수동적이지도 않고, 미술은 살려야 할 만큼 그렇게 죽어 있지도 않다. 지성적으로 설계하고 프로그램을 짠다면 미술관은 오락과 숙고를 모두 가능케 할 수 있고, 이 과정에서 이해를 증진할 수도 있다. 미술관은 미술품의 생산과 소비의 순간에 그것의 "혼잡한 상태"를 드러낼 공간을 허용한다. 미술관의 핵심적인 역할은 공간-시간 기계로 작동하는 것, 우리를 다른 시대와 다른 문화(다양한 방식의 인지, 사고, 묘사, 존재)로 옮겨 놓는 것, 그리하여 우리 시대와 문화의 관계 속에서 다른 시대와 문화를 시험하거나, 반대로 다른 시대와 문화의 관계 속에서 우리 시대와 문화를 시험하는 것, 그리고 아마도 그 과정에서 조금씩 변형되는 것이다. 다양한 그때들과 지금들로 접근하는 것은 소비지상주의적 사고방식, 정치적 비관용주의, 시민의식의 감퇴로 정의되는 이 시대에 특히 시급하다. 결국, 만일 미술관이 과거와 현재의 다양한 성운이 결정체를 이루는 곳이 아니라면, 우리가 그걸 가질 이유가 있겠는가? HF

더 읽을거리

Bruce Altshuler, *Salon to Biennial: Exhibitions that Made Art History, Volume I: 1863–1959* (London: Phaidon, 2008)
Bruce Altshuler, *Biennials and Beyond: Exhibitions that Made Art History, Volume II: 1962–2002* (London: Phaidon, 2013)
Hal Foster, *The Art-Architecture Complex* (London and New York: Verso Press, 2011)
Brian O'Doherty, *Inside the White Cube: The Ideology of the Gallery Space* (Berkeley and Los Angeles: University of California Press, 1976)
Nicholas Serota, *Experience or Interpretation: The Dilemma of Museums of Modern Art* (London: Thames & Hudson, 1997)

roundtable

라운드테이블

오늘의 미술이 처한 곤경

RK: 우리는 20세기 미술사를 저술하기 위해 먼저 각자가 선호하는 분석적인 관점을 택했습니다. 할은 정신분석학, 벤자민은 예술사회학, 이브-알랭은 형식주의와 구조주의, 그리고 저는 후기구조주의의 관점을 취했습니다. 전후 미술의 전개를 되돌아보는 한 가지 방식은 이들 방법론 영역에서 무슨 논의들이 있었는지, 그 타당성이 어떠한지를 살펴보는 것입니다.

YAB: 우리 중 누구도 특정한 한 가지 방식만으로 글을 쓰지는 않았습니다.

HF: 그렇습니다. 당신 말처럼 정신분석학에 대한 제 관심이 그렇게 절대적인 것은 아닙니다. 작품에 따라서 때로는 완전히 다른 방법론을 취하기도 합니다. 그러나 당신의 관심은 전후 시기 미술과 비평에서 이 방법론들이 처한 **운명**에 관한 것입니다. 그 점에서 본다면 정신분석학에 관한 한 무의식에 대한 초현실주의의 관심은 제2차 세계대전 이후에도 지속되었다고 할 수는 있지만, 정치적이기보다는 개인적인 것이었죠. 추상표현

▲ 주의에서 코브라에 이르는 많은 미술가가 이 개인적인 무의식을 집단적인 차원으로 확장하려 했습니다. 욕망에 대한 프로이트적 관심에서 원형(archetype)에 대한 융적인 관심으로 옮겨 간 것입니다. 그러나 이 관심은 곧 자아심리학이 등장하면서 최소한 미국에서는 사라졌습니다. 또 다른 반응도 나타났죠. 개인적인 자아를 미술 제작의 원천으로

● 보는 것에 대한 반감을 존 케이지, 로버트 라우센버그, 재스퍼 존스에서부터 미니멀리즘 작가들에게서 읽을 수 있습니다. 이들은 정도의 차이는 있지만 모두 미술을 탈심리학화 하려 했습니다. 파토스가 가득한 50년대의 작품들을 생각해 볼 때, 그들이 왜 그랬는지는 이해할 수 있습니다.

미니멀리즘의 한 가지 아이러니는 미술의 의미를 좀 더 공적으로, 상황을 좀 더 객관적으로 만들었음에도 불구하고, 주체를 공간 속에 구현된 형태와 다시 현상학적 유희를

■ 하도록 되돌려 놓은 점입니다. 그리고 에바 헤세 같은 포스트미니멀리즘 작가들에 의해 이 일반적인 주체가 환상, 욕망, 죽음에 의해 서로 다르게 규정되는 복잡한 존재임이 드러나면서 정신분석학이 복귀했습니다. 이는 70년대에 명확하게 드러나는데, 페미니즘

미술가들과 이론가들은 주체가 어떻게 성적 차이에 의해서 분열되는지, 그런 차이가 어떻게 미술 제작과 관람에 영향을 미치는지에 대한 물음을 던졌습니다. 정신분석학은 페미니스트들에게 매우 유용한 도구입니다. 이런 점은 정신분석학의 전제들이 그들과 후기식민주의 비평가와 퀴어 미술가, 퀴어 이론가들에게서 비판의 대상으로 다뤄질 때도 마찬가지입니다.

좀 더 추상적인 수준에서, 정신분석학은 다른 모델로는 파악하기 어려운 미술 형식을 파악할 수 있게 해 줍니다. 예를 들어 뒤샹에서부터 재스퍼 존스, 루이즈 부르주아, 헤세, 구사마 야요이를 거쳐 오늘날의 많은 미술가들이 계속해서 '부분-대상'을 환기시킨다는 점에서 확인됩니다. 그러나 정신분석학이 전후 시기 내내 중요했다는 말은 아닙니다. 정신분석학은 주체성과 섹슈얼리티의 문제들이 발전하고 또 움츠러듦에 따라 그 성쇠를 반복했습니다.

YAB: 형식주의와 구조주의라는 방법론적 도구들이 전후에 처한 운명에 관해서는 서문에서 어느 정도 언급했습니다. 거기서 저는 (전쟁 이전에는 로저 프라이에 힘입었고, 전후에는 클

▲ 레멘트 그린버그에 의해 되살아나는) 형식주의의 형태론적 개념이 구조주의적인 개념으로, 그리고 이후에는 로잘린드가 서문에서 설명한 '후기구조주의'적인 개념으로 진행돼 가는 변모의 과정을 추적했습니다. 로잘린드는 70년대 중반과 80년대 초, 얼마나 많은 미술가가 '후기구조주의'라는 막강한 이론의 도움으로 자신들의 논점을 선별해 낼 수 있었는지를 논의합니다.(그런데 제가 '포스트모더니즘'처럼, '후기구조주의'에 따옴표를 찍은 것은 제가 아는 한 이 명칭으로 분류된 작가들 중 누구도 스스로 이 용어를 사용하지는 않기 때문입니다.) 여기서 제가 강조하고 싶은 것은 60년대 미술 제작에도 구조주의의 흔적이 남아 있다는 사실입니다.

● 뉴욕의 많은 미술가가 롤랑 바르트와 클로드 레비-스트로스(그들의 책이 로버트 스미슨의 서가에 있었죠.)의 저작, 그리고 더 중요하게는 구조주의 맥락에서 쓰인 알랭 로브-그리예(Alain Robbe-Grillet) 같은 프랑스의 누보로망 소설들(바르트는 로브-그리예 초기 소설의 가장 강력한 옹호자였습니다.)을 탐독했습니다. 구조주의의 본질적 요소인 반주체주의는 여러 지점

■ 에서 방금 할이 말한 것처럼, 미국의 추상표현주의나 유럽의 앵포르멜의 파토스에 반대

▲ 1947b, 1949a, 1957a, 1960b ● 1953, 1958, 1962d, 1965 ■ 1966b, 1969 ▲ 1906, 1960b ● 1967a, 1970 ■ 1946, 1947b, 1949a, 1960b

하는 많은 미술가의 탈심리학화 경향과 나란히 진행됐습니다. 반구성적 충동은 50년대 중반부터 미니멀리즘에 이르는 미술, 즉 수열적 태도, 지표적인 과정, 모노크롬, 그리드, 우연 등에 관한 관심을 표출한 미술의 특징인데, 이는 실존주의에 대한 구조주의의 저항과 함께 진행됐습니다.

이런 분석을 통해서 저는 할이 언급했던, 그러나 우리가 공식적으로 택한 네 가지 방법론에는 속하지 않은 현상학이라는 다른 방법론을 취하게 됐습니다. 1962년 모리스 메를로-퐁티의 『지각의 현상학』 영역본이 나오자, 많은 미국의 비평가들(예를 들면 마이클 프리드)과 미술가들(예를 들면 로버트 모리스)의 필독서가 됐다는 점이 흥미롭습니다. 메를로-퐁티의 이론적 형성 과정은 사르트르의 실존주의(이들 모두는 에드문트 후설의 철학에 이론적 근거를 두고 있습니다.)와 동일한 것이었습니다. 그러나 사르트르가 보인 미술가들에 대한 관심은 매우 한정된 것이었습니다.(그나마 대부분 유럽의 미술가들이었고 그것도 잠시 동안이었습니다.) 저는 이것이 페르디낭 드 소쉬르에 관한 탁월한 글을 썼던 메를로-퐁티와 달리, 사르트르가 구조주의적인 입장(정신분석학과 관련해서 그의 입장이 매우 어정쩡했다는 사실은 말할 것도 없이)에 대해 적대적이었기 때문은 아니었을까 생각합니다. 사르트르는 계속해서 '자유로운 주체'를 상정하고 있었고, 따라서 데카르트부터 내려오는 고전적인 의식 철학의 흔적을 여전히 지니고 있었습니다. 이처럼 그는 추상표현주의 이후 미술가들이 다루고 있던 것과는 거리가 있었습니다.(미국 미술계에서 해럴드 로젠버그가 그를 지지했습니다. 그는 추상표현주의 미학을 '파토스'적인 것이라 설명했죠.) 이와 대조적으로 메를로-퐁티는 당시 미술 아방가르드에 관한 지식이 별로 없었지만(미술에 관해 그가 쓴 글은 세잔에 관한 것이었습니다.) 그가 다루고 있는 문제들은 60년대 미술가들의 관심과 공유하는 지점이 있었습니다.

RK: 할, 이브-알랭과 제가 1996년 퐁피두 센터에서 〈비정형: 사용자 가이드〉전을 기획할 때, 우리는 뒤샹에서부터 마이크 켈리에 이르는 광범위한 미술의 양상에 '비정형적인 것'이 작동하고 있음을 전면에 부각시켰습니다. 이 비정형성을 이해하기 위해 우리는 '탈승화' 개념을 중요한 문제로 보았고, 정신분석학은 여전히 새롭고 시급한 것이었죠.

YAB: 그것은 동일한 모델을 다르게 사용하는 방식에 관한 문제이며 조르주 바타유에게 배운 것이었어요. 우리는 그에게서 '비정형(informe)'이라는 반개념을 빌려 왔습니다. 바타유는 정신분석학을 초현실주의에 적용해서, 프로이트의 역동적인 담론을 신화와 상징의 거대한 원천 정도의 지위로 환원시킨 앙드레 브르통의 문학적인 방식에 반대했습니다. 바타유에서 상징과 신화는 공격의 대상이었습니다. 그것들은 환영으로서, 지배적인 재현 이데올로기에 속해 있는 것이었죠. 그리고 정신분석학은 그런 환영을 철저하게 분석하고 제거하기 위한 수단이었습니다. 바타유의 작업을 통해 정신분석학의 어떤 측면이 우리가 관심을 두고 있는 미술 작업에 영향을 주었는지, 어떻게 정신분석학이 다른 종류의 독해로는 해석되지 않는 대상과 개념들을 재배치하는 데 사용될 수 있는지

를 다시 생각해 볼 수 있었습니다. 아마도 그것은 이 책에서 우리 모두가 수행하고 있는 작업일 것입니다. 즉 다른 종류의 재배치 방식을 보여 주는 것 말입니다.

바타유는 동일한 모델이라도 보수적인 방식과 혁명적인 방식(오늘날에는 사용하고 싶지 않은 용어입니다.)으로 사용될 수 있다고 생각했습니다. 이는 정신분석학뿐만 아니라 마르크스주의, 니체, 드 사드, 그리고 그가 언급했던 모든 철학 체계나 해석 방식과 관련해서 지속적으로 나타납니다. 그리고 저는 이것이 이 책에서 우리가 취한 접근 방식과 연관돼 있다고 생각합니다. 가령 할은 80년대 초 미술에 두 종류의 '포스트모더니즘'이 있음을 강조하는 글을 썼습니다. 그리고 또 비슷한 방식으로 러시아 구축주의와 미니멀리즘의 다양한 유산에 관한 글을 쓰기도 했습니다. 이는 제가 두 종류의 형식주의, 즉 형태론적인 것과 구조적인 것에 관해 언급한 것과 같은 방식입니다.

HF: 아마도 '탈승화'는 전후 사회적 미술사 문제를 제기하는 한 가지 방식인 듯합니다. 바타유적인 의미에서 물화된 형식과 코드화된 의미에 대한 공격은 이 과정의 한 버전입니다. 그러나 허버트 마르쿠제의 마르크스주의적인 의미의 "억압적 탈승화"라는 유령 또한 존재합니다. 미술의 형식과 문화 제도가 탈승화될 때, 즉 리비도적인 에너지에 의해 균열을 드러낼 때 사회적으로는 어떤 결과가 초래될까요? 그것이 언제나 해방적인 사건이 되지는 않습니다. 즉 '문화 산업'에 의해 욕망의 흐름이 탈정치적인 방향으로 선회할 가능성은 언제나 존재하고 있습니다.

BB: 제가 서론에서 언급한 것처럼, 승화와 탈승화의 변증법은 전후 미술의 역사에서 너무나 중요한 역할을 하고 있습니다. 이 시기 역사를 만들어 가는 중심 원동력일 수도 있는데, 전쟁 이전 아방가르드의 역사와 비교하면 확실히 더 그렇습니다. 여러 이론가들이 이 변증법을 상이하게 정의했습니다. 전복을 위한 아방가르드의 전략으로, 그리고 문화 산업의 포섭과 종속의 전략으로 말입니다. 전쟁 이전보다 전후에 더 계획적으로 작동하고 있는 이 변증법의 한 축은 네오아방가르드가 그 영역을 계속 확장하고 있는 문화 산업의 지배 장치와 맺고 있는 관계입니다. 예를 들어 50년대 영국의 인디펜던트 그룹이나 미국의 초기 팝아트 미술가들이 산업 생산의 이미지나 구축물을 차용했던 이유는 아방가르드의 열망을 보유하고 있지만 이미 파산해 버린 인간주의적인 모델과, 처음에는 그 가능성이 눈에 띄지 않지만 서서히 등장하던 전체주의적 장치 사이에 스스로를 위치시키려고 했기 때문입니다. 영국에서 탈승화는 문화 실천을 대중화하는 동시에, 집단적인 대중문화적 경험을 주도적인 것으로 인정하는 급진적인 전략으로서 기능했습니다. 대조적으로 앤디 워홀의 탈승화는 전쟁 직후 미술가들이 여전히 품고 있던 정치적·문화적 포부가 무엇이든 간에 그것을 완전히 절멸시켜 버리려는 시도 속에서 진행됐습니다.

좀 도식적으로 들릴 수도 있지만 제 작업은 방법적으로 두 텍스트 사이에 위치합니

▲ 1957b　　● 1965　　■ 1924, 1930b, 1931a, 1931b　　　　　▲ 1984b　　● 1956　　■ 1960c, 1964b

▲ 다. 두 텍스트란 1947년 테오도어 아도르노와 막스 호르크하이머의 『계몽의 변증법』, 그중에서도 「문화 산업」 장과 1967년 기 드보르의 『스펙터클의 사회』입니다. 생각하면 할수록 이 두 저작은 20세기 마지막 50년을 역사화하는 듯 보입니다. 문화적 재현이라는 자율적인 공간(전복, 저항, 비판, 유토피아적 열망의 공간)이 점점 사라지고 흡수되며 쉽게 소멸돼 가는 과정을 보여 주기 때문이죠. 이 과정은 전후 미국과 유럽의 자유민주주의가 변형되면서 동시에 진행됐습니다. 1947년 아도르노와 호르크하이머의 예측은 가슴 아프게도 현실이 됐을 뿐만 아니라, 1967년 드보르의 더욱 허무주의적인 예측 또한 현실이 됐고, 심지어 현실은 그 예측을 훌쩍 뛰어넘어 버렸습니다. 전후 상황은 부정적인 목적론이라고 할 수 있습니다. 즉 문화의 자율적인 실천, 공간, 영역이 점차 파괴되면서 흡수와 동질화의 강도는 계속해서 커져만 갔고, 오늘날 우리는 드보르가 "통합된 스펙터클"이라 부른 것을 목도하고 있습니다. 이것이 오늘날의 미술을 어디에 이르게 했을까요? 그리고 미술사학자이자 비평가로서 우리는 그 미술들을 어떻게 설명할 수 있을까요? 동질화하는 장치 외부에 공간이 존재하긴 하는 걸까요? 아니면, 많은 미술가가 그 외부의 공간에 있기를 원하지 않는다는 사실을 인정해야 할까요?

HF: 이런 분석의 결론에 찬성하십니까?

YAB: 비참한 진단이지만(무엇보다 드보르는 자살했습니다.) 우리는 그 결과를 어느 정도 공유하고 있습니다.

HF: 그렇습니다. 그러나 아도르노 그리고/또는 드보르에게 완전히 동의한다면, 더 이상 할 수 있는 말은 없어 보입니다.

BB: 조금 전 제 마지막 발언은 심각한 문제입니다. 오늘날의 모든 미술가가 자신의 작업이 통합되는 것을 피할 수 없고 긍정적인 미술이 될 수밖에 없는 것으로 본다고는 생각하지 않습니다. 무한하고 광범위한 재현 체계(패션, 광고, 연예 오락 등) 속에서 미술 작품이 취한 입장을 성찰하고, 미술이 이데올로기적 통제를 수행하는 이런 요소들에 통합되기 쉽다는 성향을 인식할 정도의 역량은 존재합니다. 그러나 동질화 과정에서 벗어나 있는 미술 작업이 있다면, 저는 과연 그 작업이 살아남을 수 있을지, 비평가와 미술사학자로서 우리가 그 작업을 실질적이고 효과적인 방식으로 지원하고 지지하고, 그 작업이 완전히 주변화되는 것을 막을 수 있을지에 대해서는 예전보다 확신이 서지 않습니다.

DJ: 스펙터클의 구조를 새로운 시각 환경으로 받아들이는 방법론이 있습니다. 그 환경에서 미술 작품은 영화와 텔레비전은 물론 인터넷과 휴대전화를 아우르는 많은 이미지들 중 한 유형이라고 볼 수 있습니다. 이 접근법은 레프 마노비치(Lev Manovich) 같은 미디어 연구자들과 브뤼노 라투르의 행위자-네트워크 이론에 영향을 받았는데, 부정적인 비판 자체에 초점을 맞추기보다는 새로운 네트워크들, 혹은 드보르의 말을 사용하자면

▲ 새로운 **상황들**을 **생산**하는 관계들의 새로운 배치(configuration)에 초점을 맞춥니다. 라투르는 "사회적인 것을 재조립하기"라는 훌륭한 표현을 사용합니다. 이 말을 통해 그가 주장하는 것은 발견되거나 전복되길 기다리는, 어떤 통합되고 안정된 '사회적'인 것이 존재하지 않는다는 점, 즉 미리 존재하는 레디메이드 공동체란 것은 없고, 오직 조립되고 '수집'될 관계, 결속(association)의 새로운 배치만 존재한다는 점입니다. 이 관점은 동시대미술의 다양한 경향과 작품들을 살펴볼 때 유용합니다. 20세기, 특히 60년대 이후 많은 미술가들이 미술을 통해서 대안적인 공동체들을 구축해 왔습니다. 이런 현상은 초기 비디오 아트에서 분명히 나타나는데, 이들이 단순히 상업적 텔레비전이나 관람자를 위한 새로운 현상학적 경험에 대한 대안을 추구하는 데 그치지 않고 공동체적 삶의 배치와 작업의 구조에도 관여했습니다. 즉 미디어 네트워크와 구조적으로 유사한 일종의 세포 조직 같은 것이었습니다. 좀 더 최근의 사례로, '관계 미학'이라는 범주로 설명되는 여러 집단 경험적인 미술 작업들이 바로 **결속**을 하나의 미학적 행위로 제시합니다.

소위 뉴미디어, 특히 디지털 기술의 이미지를 복제하고 포맷을 바꾸는 능력으로 인해, 미술의 가치가 희귀성과 희소성에서 나온다는 일반적인 가정을 다시 생각하게 됩니다. 워홀이나 매튜 바니와 같은 이들은 문화산업과 경쟁하면서 대중문화 수준에 가까운 규모로 이미지를 활용하는 방식을 알고 있었습니다. 오늘날 작가들이 전 지구화된 미술계에서 통용될 만한 '브랜드'를 구축해야 하는 조건에서, 유통과 시장의 '포화 상태'는 새로운 문제를 낳고 있습니다.

HF: 지난 수십 년간 비판적인 대안으로 제시된 사례들을 한번 생각해 보죠. 몇몇 '미완의 기획들'을 돌아보는 것은 앞을 내다보는 데 도움이 될 것입니다.

BB: 좋습니다. 예를 들어 네오아방가르드 작업이 1968년이라는 역사적 순간에 차지하고 있던 위상과 비교할 때 현재의 위치는 어떻습니까? 혹은 그런 작업이 지니는 상대적 자율성이 자유주의 부르주아 공론장에서 다른 경험과 다른 주체성을 만들어 냈던 1970년대에는 어땠나요? 당시 네오아방가르드의 작업은 정부, 미술관, 대학 등으로부터 지원을 받고 있었고, 최소한 가볍게 여겨지지는 않았습니다. 80년대 들어 미술 제작은 문화 산업이라는 더 거대한 실천에 포섭돼 버렸습니다. 미술은 이제 문화 산업 속에서 상품, 투자를 위한 포트폴리오, 연예 오락의 기능을 수행하고 있습니다. 이런 점에서 매튜 바니는 제프 쿤스보다 이런 경향을 훨씬 잘 보여 주었죠. 바꿔 말해 잘 이용했죠. 제가 보기에 그는 전체주의적 미술가의 시원적인 모델입니다. 그는 후기자본주의 아래서 대 파국을 맞은 실존의 조건을 신화화한 미국판 삼류 리하르트 바그너입니다.

HF: 전체주의적인 문화 영역이 단순히 미국의 문화 산업에서 지속되고 있고, 문화 산업이 미술을 완전히 흡수해 버렸다는 아도르노식의 입장을 좀 더 복합적으로 만들 수는

없을까요?

YAB: 1968년의 여파 속에서 미술의 자유를 열정적으로 표현한 예들이 있었습니다. 물론 그 전에도 있었지만요…….

BB: 물론 전후 미국에는 중요한 미술 문화가 존재합니다. 추상표현주의에서 팝과 미니
▲ 멀리즘을 거쳐 개념주의까지는 그렇습니다. 그것은 인정해야 합니다. 왜 그것이 가능했을까요? 미국이 가장 높은 수준에서 다양한 차이들을 만들 수 있는 자유민주주의 체제의 나라였기 때문입니다. 하지만 이제는 아닙니다.

HF: 지구 다른 편에서는 다양한 모더니즘과 다양한 방식의 접촉을 통해서 다른 가능성이 나타났습니다. 이브-알랭이 논의했듯이 일본의 구타이 미술가들은 폴록을 본받아
● 퍼포먼스를, 그리고 브라질의 신구체주의자들이 러시아 구축주의를 정교하게 발전시켰습니다. 이런 작업들은 미술이 유럽에서 북미로, 더 단순하게 말하자면 파리에서 뉴욕으로 옮겨 갔다는 오랜 이야기를 복잡하게 만듭니다. 이것은 문화적 차이(différance)의 대안적인 설명들입니다. 다른 장소와 시간에서 진행된 아방가르드 작업들이죠.

YAB: 하지만 일반적인 패러다임이 확 바뀐 것은 아닙니다. 적어도 20년 동안 세계 곳곳에서 등장한 이런 아방가르드 활동들은 여전히 과거 미술의 중심지와의 관련성을 바탕으로 스스로를 정의해 나갔습니다. 가령 브라질의 신구체주의 미술가들은 파리를 바라보고 있었고, 구타이는 뉴욕을, 그것도 한스 나무스의 사진을 통해 알게 된 폴록을 바라봤습니다. 그들은 시간이 지나 어느 정도 자신들만의 작업 방식으로 어떤 역사를 만든 후에야 과거 중심과의 경쟁적인 관계를 떨쳐 버리게 됩니다. 이런 의미에서 1968년은 매우 중요한 해입니다. 베트남 전쟁의 영향으로 유럽, 미국, 그 밖의 세계 도처에 퍼진 사회적 불안(프라하의 봄과 소련의 진압, 시카고 민주당 전당대회에 뒤이은 격렬한 봉기 등)과 함께, 정치적 저항뿐 아니라 그 예술적 결과물은 국제적인 현상이 됐습니다. 이 해에는 전 세계의 진보 정신이 정치적으로 아주 강력하게 결집됐습니다. 이 점을 간과해서는 안 됩니다. 그리고 오늘날의 상황은 일부분 그 시기를 생각나게 합니다. 부시 정부가 미국적 제국주의에 반대하는 세계 여러 지역들을 결집시키고 있다는 점을 주목해야 합니다. 물론 이 '부정적 국제주의'가 문화 영역에 어떤 결과를 가져올지는 두고 볼 일입니다.

DJ: 소위 미술계의 세계화는 동시대미술에서 영향관계의 '방향'을 다소 바꿔 놓았습니
■ 다. 이를 뒷받침하는 강력한 사례로 '전 지구적 개념주의'라 불릴 수 있는 국제 양식이 있습니다. 1999년 뉴욕 퀸즈 미술관에서 기획한 동명의 전시에서 따온 것입니다. 혹자는 텍스트, 사진, 비디오 같은 개념미술의 재료들이 회화와 조각 같은 전통적인 매체보다 쉽게(그리고 저렴하게) 운송 가능하다는 점을 조롱합니다. 물론 영향력 있는 큐레이터이자 개념미술의 '사업가' 세스 시겔롭은 일찍이 이 점을 알고 있었죠. 그러나 개념미술이

라는 공유된 '언어'에 명백히 지역적인 굴절(혹은 강조)이 일어나고 있다는 사실 또한 중요합니다. 제임스 H. 길모어와 B. 조지프 파인 2세가 2007년에 출간한 『진정성의 힘: 소비자들이 진정으로 원하는 것은 무엇인가?』에서 주장하듯, 문화 산업의 가차 없는 표준화는 '맞춤화(customization)' 혹은 '진정성'에 대한 일종의 보상적 요구를 낳습니다. 오늘날 미술계에서 그런 효과들을 목격할 수 있습니다. 예를 들어 위대한 '사회주의' 국가인 소비에트와 중국이 전 지구적 자본주의 시장에 진입하면서(1990년대 초에 새로 태어난 러시아와 1990년대 말부터 2000년대의 중국) 그들의 미술에 대한 엄청난 매혹과 그에 상응하는 호황이 있었습니다. 이에 대해, 미술이 떠오르는 경제 초강국을 위한 새로운 문화 시장을 창출하며 경제의 첨병 역할을 하지만 이들 작품(혹은 다른 지역의 작품들)에 대한 서구의 관심은 선의의 호기심 정도일 뿐이라고 무시할 수도 있습니다. 그러나 저는 이 경우의 미술을 외교관 같은 것으로 보고 싶습니다. 그 작품들은 일종의 문화 번역의 아방가르드로서, 개념미술의 익숙한 수사학을 통해 낯선 가치 체계와 의미를 소개하는 데 도움을 줍니다.

HF: 1968년 이전에도 그랬지요. 전후에는 다다, 초현실주의, 러시아 구축주의 같은 몇
▲ 몇 운동들의 국제적인 부활을 목격할 수 있었습니다. 무엇보다 야심만은 국제적이었죠. 바우하우스는 유일하게 제2차 세계대전 이후 장소를 바꿔 가면서 여러 차례 다시 등장했지요. 여러 미술 운동이 파리와 뉴욕 외의 지역으로 옮겨 가면서 양상은 더 복잡해졌
● 습니다. 예를 들면 코브라는 파리를 벗어나 유럽의 다른 도시들에서 활동했고, 아르테 포베라는 이탈리아에서 등장합니다. 이렇게 유럽 지도는 다시 그려지게 되고 미술의 수도로서 파리는 상대화되는데, 이것은 미미해 보일지 모르지만 중요한 사실입니다. 미국의 지도도 다시 그려지죠. 특히 캘리포니아 미술가들, 즉 샌프란시스코와 로스앤젤레스
■ 의 비트 퍼포먼스, 아상블라주 미술가들, 나중에는 캘리포니아 팝과 추상미술가들에 의해 뉴욕 역시 상대화됩니다.

BB: 그렇습니다. 그러나 현재로 돌아오면 어떤가요? 마이클 애셔를 봅시다. 그는 60년대 후반부터 제도 비판 작업을 하는 작가들 가운데 가장 급진적인 인물로, 오랫동안 로스앤젤레스에서 활동했습니다. 그러나 지금 그의 작업은 거의 다뤄지지 않고, 그가 제기한 급진적인 논점들은 잊힌 듯 보입니다. 애셔의 작업은 그 복잡성 때문에 오늘날의 미술계에서는 예전보다 더 수용하기 어려워졌습니다. 전반적인 사회 억압 때문에 애셔의 작품은 역사의 기억에서 삭제됐고, 그는 아웃사이더로 내몰렸습니다. 유럽의 또 다른 급진적인 미술가 다니엘 뷔랭도 비슷한 경우입니다. 그러나 뷔랭은 애셔에게 닥친 것과 같은 운명을 피하기 위해 현재 적극적으로 긍정의 미술가로 변신하고 있지요.

HF: 다시 말하거니와 그 주장을 더 복잡하게 만들 수는 없습니까? 당신의 주장은 그 자체의 목적론을 갖고 있습니다. 환원적이고 패배주의적입니다.

▲ 1947b, 1949a, 1951, 1960c, 1962d, 1964b, 1965, 1968b　● 1921b, 1928a, 1955a, 1959e　■ 서론 5　▲ 1916a, 1920, 1921b, 1924, 1928a, 1930b, 1931a　● 1949b, 1957a, 1967b　■ 1959b, 1960c

RK: 아마 다른 논의가 도움이 될 것 같군요. 전혀 덜 불길한 것은 아니지만요. 후기구조주의라는 프리즘을 통해서 본 포스트모더니즘은 주어진 범주나 활동에 고유한 것이 있다는 본질주의적 사유에 대해 중요한 비평점을 제공합니다. 후기구조주의는 자기 동일성이라는 관념을 무력하게 만들고 매체에 대한 관념(이것은 자크 데리다의 「장르의 법칙(The Law of Genre)」에서 잘 드러납니다.)에 특히나 강력한 공격을 감행했지요. 매체는 60년대와 70년대 가장 전위적 사상가들의 공통된 공격 대상이었습니다. 이는 개념미술에서 미술의 매체 특정성(회화는 오직 회화의 형식에 대한 것이라는 식의)에 대한 공격으로 이어졌습니다. 곧 뒤샹을 수용하면서 힘을 얻은 이 공격은 개념미술가들이 매체를 경멸하는 근거가 됐습니다. 그 후 비디오는 매체라는 관념을 교란시키는 미학적 실천의 장을 열었습니다.(비디오만의 매체 특정성을 찾는 매우 어렵죠.) 이렇게 후기구조주의, 개념미술, 뒤샹의 수용, 비디오 아트 모두가 매체에 대한 관념을 효과적으로 해체시켰습니다.

▲

문제는 이런 공중분해가 이후 일종의 공식적인 입장이 됐다는 점(설치미술의 유행에서 이와 같은 사태의 징후를 찾을 수 있습니다.) 그리고 그것이 이제는 미술가와 비평가 모두의 상투어가 돼 버렸다는 점, 즉 기정사실로 이해된다는 점입니다. 제가 비평가로서 어떤 책무를 다한다면 매체에 대한 이와 같은 공격과 결별하고 매체의 중요성을, 다시 말하면 모더니즘의 연속성을 주장하는 것입니다. 후기구조주의가 이 일에 도움이 될지는 잘 모르겠고, 제가 초기에 몰두했던 이 방법론적 선택을 계속 유지할 수 있을지도 잘 모르겠습니다.

HF: 포스트모더니즘의 상호매체적이고 상호학제적인 측면을 이론화한 글 가운데 하나인 「확장된 장에서의 조각」의 저자가 하는 이야기치고는 좀 이상한 입장이군요. 지금 당신이 '매체'라는 말로 의도하는 것이 무엇입니까? 그린버그와 같은 의미의 매체 특정성은 아니지요?

RK: 물론 아닙니다. 제가 말하는 매체는 작품의 기술적인 지지체입니다. 유화의 지지체인 캔버스나 조소의 지지체인 금속 철심처럼 꼭 전통적인 지지체일 필요는 없습니다. 매체란 미술 제작의 근거로서 제작에 필요한 일련의 규칙을 제공합니다. 그것은 단순하게 보일 때조차 복잡한 것이 될 수 있습니다. 에드 루샤가 자동차를 일종의 매체로서 사용한 것이 좋은 예죠. 자동차는 그의 작품에서 일관적으로 나타나는 지지체입니다. 그의 초기 사진집인 『26개의 주유소』는 오클라호마시티부터 로스앤젤레스로 갔다가 돌아오는 길에 있는 여러 주유소에 대한 기록입니다. 그 아이디어가 이 책을 만드는 일종의 규칙을 제공합니다. 즉 매체란 제작을 촉진하지만 그것에 한계를 부여하는 규칙들의 출처입니다. 그리고 매체를 통해 작품은 규칙들에 대한 고려로 돌아갑니다.

●

HF: 저에게는 매체에 대한 그런 관념이 좀 자의적으로 보입니다. 사회적인 관례는 물론이고 역사적인 동기와도 아무 관련이 없는 개념으로서 말이죠. 그런 점에서 당신의 매체 개념이 동시대미술의 상대주의적인 조건을 얼마나 바로잡을 수 있을지 의문입니다. 분명

매체는 형식을 만드는 사적인 규약일 뿐만 아니라 관람자와의 사회적 계약이니까요.

RK: 때때로 자의적으로 보일 뿐입니다. 루샤는 작품에서 색의 지지체로서 블루베리 추출물, 초콜릿 소스, 자동차용 윤활유 등 거의 모든 것들을 사용했습니다. 그는 이처럼 먹을 수 있는 것으로 「얼룩(Stains)」이라는 제목의 판화(사실 더럽혀진 종이들입니다.) 포트폴리오를 만들었습니다. 이 작품들로 그는 폴록에서 헬렌 프랑켄텔러와 색면 회화와 같은 얼룩 회화의 역사와 다시 관련을 맺었지요. 이런 식으로 루샤는 자의성을 벗어나 최근 미술의 역사 속으로 되돌아올 수 있었습니다.

▲

YAB: 당신 말을 이해하자면 문제는 매체의 물질성이 아니라, 매체의 개념이라는 거군요. 일련의 작업 속에서 매체는 유동적일 수 있지만 미술가는 작업을 위한 규칙을 갖고 있어야 하죠.

RK: 일관된 규칙이라는 생각은 작품의 구조가 반복적일 수 있음을, 그것이 결과적으로 매체 그 자체와 유사해질 수 있음을 의미합니다.

HF: 매체에 대한 당신의 정의는 이제는 자의적일 뿐만 아니라 형식주의적으로 들리는군요.

RK: 매체라는 논리가 없다면 미술은 키치로 전락할 위험이 있습니다. 매체에 주의를 기울이는 것은 모더니즘이 키치로부터 스스로를 보호하기 위한 한 가지 방식이었습니다.

HF: 진짜 그린버그가 회귀하는군요.

YAB: 키치라는 용어는 이제 낡은 개념이 됐지요. 이미 스펙터클로 대체됐으니까요.

RK: 저는 전혀 구식이라고 생각하지 않습니다. 키치는 저속한 것을 일컫는 말이고, 여전히 어디에서나 그런 것들을 볼 수 있죠. 그린버그에게 키치는 모두 경멸의 대상이었습니다. 그러나 한편으로 이브-알랭이 어딘가에서 주장한 것처럼, 루치오 폰타나의 도자기나 장 포트리에의 색채 사용 같은 몇몇 키치 작업들은, 입체주의적 구성이나 우아한 모노크롬 같은 '선진적인' 미술이 고상한 취향을 나타낸다는 전제를 공격합니다. 프랑스 피카비아의 후기 회화도 키치를 이용한 또 다른 사례죠. 키치 개념을 사용하지 않고 어떻게 제프 쿤스 같은 미술가에 대해서 말할 수 있겠습니까?

●

■

BB: 저는 당신이 지금까지 한 발언의 많은 부분에 동의하지 않습니다. 저는 멜랑콜리의 태도로 모더니즘의 죽음을 되돌아보기보다는 그것의 연속성을 요구하는 당신 주장은 지지하고 싶습니다. 그러나 과연 모더니즘 실천들을 지켜 낼 수 있는가 하는 문제는 문

roundtable

화적 영역에서 단순히 의지만 가지고 결정한다고 되는 일이 아닙니다. 미술 작업이 보호 구역이자 자기 방어의 공간이 되지 않으면, 미학적 성취는 비평가나 역사가, 심지어는 미술가의 통제 밖에 있게 됩니다. 설령 그렇다 해도 문제가 생깁니다. 예를 들어 브라이스 마든(Brice Marden)이나 게르하르트 리히터는 회화를 위한 면제의 공간을 상대적

▲ 으로 신뢰할 만한 방식으로 보여 주고 있다고 할 수 있습니다. 조각에서는 리처드 세라 정도가 그렇겠죠. 그러나 그들이 그것을 공식화하는 순간, 자신들의 초기 기획과는 모순되는 보수적인 입장에 놓이게 됩니다. 그러면 모더니즘을 유지하는 것이 설령 가능하다 할지라도 그럴 만한 가치가 있는 일인지 의문이 생기게 됩니다.

HF: 저 또한 매체 특정성의 모더니즘과 그 이후 등장한 포스트 매체적 조건 속에서, 비록 확장된 의미에서긴 하지만 매체가 소생한다는 이야기가 달갑지는 않습니다. 전후에는 그처럼 쉽게 봉합될 수 없는 다양한 균열들이 존재합니다. 하나의 전환은 로잘린드가 주장하고 있는 아방가르드와 키치 간의 긴장이 사라진 것입니다. 많은 미술가, 적어도 50세 미만인 미술가는 대부분 그런 변증법이 제거된 상황인 스펙터클의 조건하에서 작업을 해야 한다고 생각하고 있습니다. 그들이 스펙터클에 대한 저항을 그만두었다는 말은 아닙니다. 그런 예가 수도 없이 많긴 하지만 말입니다.(스펙터클은 바로 매튜 바니의 논리이고, 그의 '매체'이며, 자신의 이익을 위해 많은 사람들에게 활용했지요.) 몇몇 미술가들은 이런 조건에서도 생산적인 균열들이 있음을 발견합니다. 스펙터클의 조건이 벤자민이 생각하는 것처럼 그렇게 완전히 봉합돼 있지는 않습니다.

BB: 예를 들어 주시죠.

● **YAB:** 초기 워홀이 그렇습니다. 이 점이 이후 미술가들이 워홀을 중요하게 생각하는 지점이죠. 그들은 워홀이 어떻게 스펙터클을 가지고 작업했는지 알고 있습니다.

BB: 그렇습니다. 워홀은 다가올 사태를 예언한 선지자이기는 했습니다.

HF: 당신의 말이 워홀이 **그저** 스펙터클의 대리인일 뿐이었다는 의미가 아니길 바랍니다. 예를 들어 보죠. 그가 1963년에 제작한 자동차 충돌이나 식중독 희생자 등이 등장하는 소비주의적인 '미국의 죽음' 이미지보다 스펙터클의 어두운 측면을 비판적으로 폭로한 것이 있습니까? 60년대 루샤의 사진집도 그렇습니다. 저는 루샤의 이미지들이 상품으로서의 자동차 풍경(car-commodity landscape)을 긍정하는 것(많은 사람이 주장하듯)이라 생각하지 않습니다. 그 무의미한 측면을 보여 주는 것이죠. 혹은 그런 공간을 마치 격자로 구획된 부동산처럼 기록했습니다. 가령 젊은 작가들에게 중요한 영감을 준 댄 그레

■ 이엄의 「미국을 위한 집」(1966~1967)은 미니멀리즘과 팝에서 작동하는 수열적인 논리가 어떻게 이미 자본주의 사회 전반에, 특히 교외 주택 단지 개발 논리에서 작용하는지를 보여 줍니다. 아방가르드 미술과 자본주의적 개발 간의 이런 유사한 생산 논리를 통해

그레이엄은 비판적인 통찰을 제공하는 동시에 새로운 미술을 보여 줬습니다. 그밖에 다

▲ 른 사례도 많습니다. 플럭서스도 그렇고, 최근에 등장한 작업들도 그렇습니다. 신디 셔먼은 스펙터클의 제물이 된 매우 제한된 유형의 여성을 양가적인 방식으로 사용했습니다. 마이크 켈리는 스펙터클이 언제나 감출 수는 없는 "기능 장애 어른들"의 기형적인 하위문화에 매혹되어 탐구했고 그로부터 자신의 미술을 만들어 냈습니다. 부엌 용품, 유명인의 브로마이드 사진, 알루미늄 포일 등으로 된 볼품없는 설치 작업을 한 토마스

● 히르슈호른은 "그것 스스로의 선율에 맞춰 연주"함으로써 "삶의 물화된 조건을 다시 춤추게끔"(마르크스의 위대한 언급에서 인용) 할 수 있는 모든 것을 했습니다. 그 외에도 많은 예들이 있습니다. 따라서 미술가들이 그 문제를 진단하거나 제기하는 작업을 하지 않았다고는 할 수 없습니다.

YAB: 그러나 조건들은 또다시 변한 듯 보입니다. 저항적인 고급예술과 쓰레기 같은 대중문화라는 아도르노식의 양극적인 대립 또한 세계화된 미디어라는 환경 속에서 변화했습니다. 더 이상 저항 대 소멸의 구도라는 패러다임은 유효하지 않습니다. 저항은 새로운 상황에서 즉각적으로 소멸됩니다. 그렇다고 젊은 미술가들이 이에 대해 자포자기하는 것도 아닙니다. 오히려 그들은 그런 상황을 다루기를 원하죠.

DJ: 미술가들은 시스템을 전복하는 대신 그것을 가지고 **놀거나**(game) 어떤 방식으로든 그것에 **영향을 미칠** 수 있습니다. 실제로 오늘날의 많은 수행적 전략들은 거의 상품의 형태를 띠지 않습니다. 그러나 미술 제도와 관람자 모두가 갖고 있는 윤리적 가정들

■ 에 균열을 냅니다. 예를 들어, 타니아 부르게라나 티노 세갈(Tino Sehgal)의 작업에서 관객과 갤러리 사람들(보안요원 같은 미술관 관계자들이나 연기자들)이 반쯤은 계획되고 반쯤은 즉흥적으로 대치하게 되는 '상황들'은 어떤 방식으로든 기록될 수 없습니다. 더 나아가 세갈은 MoMA 같은 컬렉션들에 순전히 구두계약만으로 작품을 팔았습니다. 이 전략들은 제가 전에 인터넷에서 온 용어를 사용해 연결(connectivity)에 관한 미술을 설명하면서 언급했던 결속의 윤리적·법적 차원에 초점을 맞추고 있습니다. 미술관이 원하는 것을 어떤 법적 보호도 없이 구매하게 하는 것, 이 이상으로 미술관의 선의나 악의를 근본적으로 문제 삼는 제스처가 있을까요!

마리나 아브라모비치의 2010년 MoMA 전시는 미술가들 사이에 상당한 분노를 일으켰습니다. 그 전시에서는 대표적인 여러 퍼포먼스들이 재연되고 다른 것들은 문서화됐습니다. 왜 이 전시가 서로 다른 반응을 불러일으켰을까 생각해 봤습니다. 일반 관중들은 과찬에 가까운 열광을 보였지만 전문화된 관객들은 깊은 적의를 표출하기도 했죠. 미술관 방문객들이 아트리움에 직접 나와 있던 아브라모비치에게 매우 감명받은 반면, 퍼포먼스 작업을 통해 그녀가 화려한 미술관 경력을 쌓아 나갔다는 사실에 미술계 인사들은 일종의 배신감 혹은 위선적 면모를 느꼈을 것이라는 결론에 이르렀습니다.

▲ 1962d, 1969, 1970, 1988　　● 1960c, 1962d, 1964b　　■ 서론 2, 1968b　　▲ 1962a　　● 2003, 2007b, 2009c　　■ 2009a

그럼에도 불구하고 저는 미술가들이 스펙터클 속에서 '사건(events)'을 만들어 내는 일이 ▲ 가능**하다**고 생각합니다. 예를 들어 액트-업이 핑크색 역삼각형을 창안했을 때 혹은 예스맨이 뉴스 매체의 네트워크에 거짓 정보를 흘려 기업의 이중화법의 위선과 비겁함을 증명했을 때처럼 말입니다. 이 이미지들은 전염성이 매우 강합니다.(워홀의 미술처럼 말이죠.)

BB: 확실히 앨런 세큘러, 마크 롬바르디(Mark Lombardi), 히르슈혼 같은 미술가들은 이제는 더 이상 의미가 없는 '세계화'라는 용어와 동일시되는, 후기자본주의와 기업의 강도 높은 제국주의적 규범이 지배하는 미술 제작의 조건에 문제를 제기하고 있습니다. 이 미술가들은 민족 국가 이데올로기와 전통적인 정체성 구성 모델이 문화 생산에 더 이상 적합하지 않다는 사실을 성공적으로 보여 주었습니다. 왜냐하면 기업 문화의 국제화가 바라는 것은 국제화에 대한 보상 작용으로 일어난 정체성 형성 같은 신화적 모델로 문화를 후퇴시키는 것 이상도 이하도 아니기 때문입니다. 동시에 이 미술가들에게 ● 가장 중요한 것 중 하나는 세계화에서 해방된 형식이라 여겨지는 정치적·이데올로기적·경제적으로 상호 교차하는 매우 복잡한 네트워크를 **통해서 작업**하는 일입니다. 이런 작업을 통해 이 미술가들은 대중 매체에 의해, 문화 기획자와 공무원들에 의해 해방적이고 거의 유토피아적인 성취라고 제시되는 현상을 비판적으로 분석할 수 있습니다.

그러나 세계화는 이런 일들을 추동시키는 여러 요소 가운데 하나에 불과합니다. 여기에는 최소한 두 가지 요소가 더 작용하고 있습니다. 하나는 테크놀로지의 발전입니다. 오늘날의 미술가, 역사가, 비평가들은 60년대와 70년대에는 예상도 못했던 문제에 직면해 있습니다. 두 번째는 좀 더 복잡하고 음모론적으로 들릴 수도 있는 것으로, 미술가와 지식인들로 구성된 대항 영역이 제거된 것처럼 보인다는 것입니다. 문화 생산의 영역에서 이것은 명백한 사실입니다. 문화 생산은 이제 그 자체로 투자와 투기라는 경제 영역과 동질화되고 있습니다. 한편에는 미술가와 지식인이, 다른 편에는 자본주의적 생산이 위치하는 식의 이항 대립은 점점 무력화되며 조금씩 사라지고 있습니다. 오늘날 우리는 완전히 전체주의적이지는 않지만 모순과 갈등이 소멸되는 정치적·이데올로기적 상황에 놓여 있습니다. 따라서 선진 자본주의 시스템에 의해 전체화되고 있는 조건하에서 문화 실천은 무엇이 될 수 있는지에 대한 문제를 재고할 필요가 있습니다.

HF: 전후 가속화된 새로운 테크놀로지의 등장은 60년대 초에 이미 명백해졌습니다. 그 ■ 리고 미디어의 전도사 마셜 맥루언뿐만 아니라 미니멀리즘, 팝, 그 밖의 다른 운동에 관여하고 있던 미술가들도 테크놀로지를 다룬 바 있습니다. 이 미술가들은 조각과 회화라는 형식에서 새로운 그리고/또는 비예술적인 재료와 기법(가령 도널드 저드의 플렉시글라스, 댄 플래빈의 형광등, 워홀의 반복적인 실크스크린 기법)을 사용해 그 효과를 더 잘 드러내려 했습니다. 비디오를 비롯해 이런 사례들은 '뉴미디어'가 이미 전후 시기 미술에서 복잡한 역사를 갖고 있음을 말해 줍니다. 사실 모든 역사는 '뉴미디어'로 인해 혼돈을 경험하기 마련입니다. 그렇다면 '뉴미디어'라는 결과가 오늘날 정말 그렇게도 절대적인 걸까요? 예

를 들어, 많지는 않겠지만 여기에서도 변증법적으로, 유행에 뒤진 낡은 형식을 생산하는 현상이 나타나고 있다고 보이지 않습니까? 낡은 형식들은 오늘날의 미술가들이 비판적으로 복구할 수 있는 것으로, 억압됐거나 아니면 그것을 넘어선 미학적·사회적 경험의 암호들을 상징합니다. '뉴미디어'를 받아들이는 동시에 그 자리에서 내쳐진 형식들 ▲ 이 다시 복구됩니다. 과거의 주체성과 사회성의 아카이브로서 발굴되는 것이지요.

저는 과거의 매체를 통해 문화사의 새 장을 열려는 이런 시도들이 궁색할 수 있다는 점 ● 을 인정합니다. 확실히 빌 비올라의 최근 비디오 설치 작업처럼 기술 애호적인 호화찬란한 쇼를 떠올리면 '뉴미디어'에 대한 제도의 관심에 제압당한 듯 보입니다. 비올라는 발터 벤야민이 30년대 영화를 두고 한때 "테크놀로지의 땅에서 핀 푸른 꽃"이라 명명한 것을 보여 주는 듯하지요. 즉 강렬한 매개 수단을 통한 정신적인 직접성의 효과 말입니다. 일종의 테크노-숭고라 할 수 있는 이 효과는 신체와 공간 모두를 압도하고, 단순한 기분 전환(30년대 벤야민의 관심)을 넘어, 노골적으로 사람들을 몰입하게 만듭니다. 몰입, 심지어는 최면에 걸린 듯한 경험은 오늘날 많은 미술이 갈망하는 효과이기도 하죠.(많은 디지털 사진 작업에서 이를 목격할 수 있습니다.) 이런 미술은 어느 정도 익숙한 경험을 미학화, 즉 '예술처럼 보이게' 만들기 때문에 인기가 있습니다. 대중 매체 문화 전반이 생산하는 강렬한 환각적 효과가 바로 이것입니다. 이런 미술에서 우리는 미학적인 것의 잉여가치와 함께 특별한 효과들을 경험합니다.

DJ: 습관적으로 "뉴(new)"라고 불리는 것을 포함해 미디어에 매우 관심이 있는 사람으로서, 저는 뉴미디어에 관해서 자주 제기되는 '참신함'에 대한 안이하고 과도한 요구에 관한 할의 의견에 동의합니다. 텔레비전을 공부하면서 알게 된 것은 라디오, 텔레비전(초기 케이블 포함), 인터넷의 역사는 모두 비슷한 패턴을 따랐다는 점입니다. 즉 소비시장이 마련되지 않은 상태에서 군사적 목적으로 발전된 테크놀로지라는 것, 그리고 애호가나 아마추어의 사용으로 조금씩 인기를 얻어 그 테크놀로지에 의해 창조된 네트워크가 더 조밀해지고 그 속에서 교류하려는 이들에게 점점 더 필수적인 것이 되어 결국 대규모의 공중(public)을 만들어 내고 포화상태에 이르렀다는 점입니다. 이와 같이 동형의 발전 과정을 보면서 저는 포화(미술하면 흔히 생각나는 희소성에 대립하는 것)의 과정은 물론, 매체라는 용어 대신 제가 선호하는 용어인 **포맷**(formats)에 관심을 갖게 됐습니다. 즉 물질적 근거나 미디어를 일종의 재귀적 규칙으로 보는 로잘린드의 좀 더 정교한 정의 대신에 일종의 결속의 환경에 말이죠. 소프트웨어에서처럼 모든 내용은 여러 다른 포맷으로 전달될 수 있습니다. 기억해야 할 것은 모더니즘의 시작 이후 오랫동안 신망받고 실행됐던 특정 미학적 능력들, 예를 들면 콜라주 같은 것은 이제 컴퓨터가 있는 사람이라면 수분 안에 만들어 낼 수 있을 정도로 **가속화**되고 **전파**됐다는 사실입니다. 포화상태, 양, 속도와 같은 특질들로 인해 소통하고 재현하려는 충동들, 넓게 보면 유사한 이 충동들에 다른 조건이 들어오게 됐습니다.

▲ 1987, 2010b ● 서론 5 ■ 1962c, 1964b, 1965 ▲ 2003 ● 1935, 1998

HF: 그러나 다른 성격의 프로젝트도 있습니다. 역시 낡은 형식에 대한 일종의 고고학이라 할 수 있는 것으로, 흥미롭게도 대부분 영화 작업이 이에 해당합니다. 이렇게 되면 영화는 이제 더 이상 미래, 심지어는 현재의 매체가 아니라 고풍스러운 의미를 지니게 됩니다.

BB: 어떤 미술가들이 그렇습니까?

▲ **HF**: 몇 명만 든다면 스탠 더글러스, 태시타 딘, 매튜 버킹엄 등이 있겠죠.

● **RK**: 윌리엄 켄트리지도 낡은 형식을 사용하는 미술가라고 할 수 있어요.

■ **HF**: 그렇습니다. 젊은 미술가들이 제임스 콜먼에게 관심을 갖는 이유는 그가 계속해서 구식 매체의 사회적 공간을 탐색했기 때문입니다. 물론 이런 공간이 분리돼 있다는 생각은 착각에 불과하다고, 문화 산업은 언제나 그 공간을 재식민화한다고 주장할 수 있습니다. 그렇다고 그런 공간이 처음부터 존재하지 않았다고는 할 수 없습니다.

BB: 우리는 초현실주의와 광고에서 이미 그와 같은 문화 산업의 힘을 보았습니다.

HF: 물론 그렇습니다. 하지만 그 변증법이 영원히 불가능하다고 선언해서는 안 됩니다.

YAB: 구식의 것은 특정 지점에서만, 그리고 특정 시점에서만 저항적입니다. 저는 장-마리 스트로브와 다니엘 위예 같은 급진적인 영화 제작자들이 비디오와 DVD를 거부했다는 얘길 듣고 놀랐습니다. 그들은 자신들의 영화가 오직 스크린에만 영사되기를 바랍니다. 이 입장이 얼마나 오래 지속될 수 있을까요? 그들의 작품이 잊히지는 않을까요? 이런 점에서 그들은 영화계의 애서 같은 이들이라 할 수 있습니다.

RK: 그러나 구식의 작품이 작동하는 방식은 새로운 테크놀로지들, 심지어 DVD조차도 결국 사라질 것이라는 것, 아니 최소한 다른 것에 밀려나 그 또한 구식이 될 것이라는 점입니다. 코닥 사가 슬라이드 프로젝터를 더 이상 만들지 않는다면 콜먼은 뭘 할까요? 그것은 디지털 프로젝션과 파워포인트의 등장으로 낡은 것이 돼 가고 있습니다.

YAB: 이미지의 디지털화는 세계화의 에스페란토어가 되고 있습니다. 제작과 배포 모든 수준에서 동일한 체제 갖추기가 진행되고 있죠. 젊은 미술가들은 이와 같은 틀을 문제 삼고자 합니다.

BB: 잠시 빌 비올라와 제임스 콜먼의 대립을 살펴보죠. 둘의 상호 관계에서 복잡하게 얽힌 두 가지 경향을 읽을 수 있습니다. 하나는 신화의 욕망을 강렬하게 드러내는 것으로서, 비올라의 성공 비결이기도 하지요. 그는 신화학적 이미지, 심지어 종교적인 경험을 테크놀로지적 재현물에 부과하는 데 성공했습니다.

HF: 새로운 매체를 이용한 이런 식의 종교적인 매혹은 어디에서나 볼 수 있습니다. 이와 같은 조작된 직접성에서 벤야민은 파시즘적 차원을 보았지요. 그리고 그것은 아직도 정확한 지적입니다.

RK: 비올라는 비디오 모니터를 일종의 블랙박스로서, 즉 관람자의 머리 같은 것으로 만듭니다. 심리적 공간이 물리적 주변 환경으로 외부화된 셈이죠. 일단 이런 방식으로 물리적인 공간이 심리적 공간으로 변환되면(현상학적 공간을 말하는 것이 아니라는 점에 주의해 주세요.) 관람자가 미술의 수단과 맺고 있는 모든 연관성은 용해돼 버립니다.

HF: 맞습니다. 바로 '가짜-현상학적' 경험입니다. 다시 말해 그 직접적이고 영적이고 절대적인 것인 양 매개된 조작을 통해 재가공되고, 고무되고, 결국 우리에게로 다시 돌아오는 경험이죠.

RK: 그런 점에서 키치라는 개념은 다시금 적절한 것이 됩니다.

BB: 비올라의 경우는 배반적인 경향이라 할 수 있어요. 대조적으로 콜먼은 상호 배타적으로 보이는 두 가지, 즉 기억을 불러일으키는 미술의 차원과 테크놀로지적인 재현의 형식을 합치는 데 성공하죠. 현재의 시점에서 이런 점은 특히나 중요한 의미를 갖습니다. 그러나 방금 언급했듯이, 구식의 것이 기억을 불러일으키는 힘은 매우 덧없는 것입니다. 기억 자체가 저항성을 지니고 있지 않은 것처럼, 구식의 것 또한 마찬가지입니다. 즉 둘 모두 매우 신뢰할 수 없는 것들이죠. 익히 알고 있듯이, 보들레르 이후 모더니즘의 본질적인 요소가 된, 미술에서 기억을 불러일으키는 차원은 너무 쉽게 물신화되고 스펙터클화돼 버릴 수 있습니다. 이 현상은 안젤름 키퍼 같은 미술가의 작업에서 잘 나타나지요. 한편으로는 기억하고 역사적으로 숙고하는 능력을 유지하거나 재구축하려는 시도는 소비라는 보편 법칙의 전체주의적 완성에 대항할 수 있는 몇 안 되는 행위 가운데 하나입니다. 그러나 다른 한편, 비올라와 바니 같은 미술가들에게서 볼 수 있는 것처럼, 기억하고 역사적으로 숙고하는 능력이 전혀 없는 장치의 탐욕스러운 요구에 기억 이미지를 구축하는 미적 능력을 내주는 것은, 그것도 신화를 부활시키는 방식으로 그렇게 하는 것은, 특히나 '기억 산업'이라는 새로운 힘을 보탠 오늘날의 미술계에서는 성공의 보증 수표라 할 수 있습니다.

HF: 거기에는 더 큰 위험도 있습니다. 당신 말대로, 기억을 불러일으키는 것은 쉽게 공식적인 기념의 방식으로 나아갑니다. 즉 역사적인 것이 기념비화돼야 한다는 요구로 말이죠. 그리고 오늘날 기념비화되는 것은 대부분 외상적인 것입니다. 가장 중요한 사례는

roundtable

다니엘 리베스킨트가 디자인한 세계무역센터 재건축안입니다. 그것은 거대한 기억 보존소이면서 거대한 유리 첨탑입니다. 여기서 역사적 외상은 기념비인 동시에 스펙터클하고 의기양양한 개선문이 됩니다. 역설적이게도 역사적 외상에 맹목적으로 몰두하는 것과, 새로운 소비를 꾸준히 창출하기 위한 필수 조건으로 역사적 망각을 생산하는 문화 산업 사이에는 아무런 모순이 없어 보입니다.(기념관 옆에는 갭, 스타벅스 같은 일상적인 상점들이 자리하게 될 겁니다.) 이 조건은 엄청난 외상을 경험했던 20세기 초의 많은 모더니즘 미술과 건축에서 나타난 유토피아적 차원과는 확연히 대조되는 것입니다. 우리는 공포로 가득 찬 과거에 고착된 문화 속에서 살아가지, 변모된 미래를 욕망하는 문화 속에서 살아가는 것 같지 않습니다. 제가 보기에 그 정치적 효과들은 재앙적입니다. 우리는 반민주주의적 협박('9·11 테러', '테러리즘에 대한 전쟁' 등등)으로 인한 억압적인 공포 속에서 살아가고 있습니다.

RK: 90년대에 들어 외상의 문제는 일종의 지적 유행이 됐습니다. 본질적으로 그것은 주체를 역사와 문화 담론 속에 재도입하는 방식입니다. 외상 담론은 효과적으로 주체를 재구성합니다. 어떤 면에서는 부재한 주체, 정의상 외상적 사건에 대한 경계심 없는 주체라 할지라도 말입니다. 이렇게 주체에 또다시 특권을 부여하는 방식은 주체의 전기적(傳記的) 재구성으로 이어집니다. 그리고 그 작업은 후기구조주의적 관점에서 보면 매우 의심스러운 것입니다.

HF: 그러나 전기적 주체에 대한 후기구조주의 비판은 어떤 의미에서는 다른 각도에서 주체를 복권시킬 때조차 외상을 입은 주체에 대한 정신분석학적 이해와 이어집니다. 저는 이 두 담론이 당신 말처럼 대립된다고는 생각하지 않습니다. 둘 다 미끄러짐과 붕괴에, 즉 아포리아에 고착되어 보기에 따라서는 숭고의 또 다른 동시대적 해석을 시사하곤 하니까요.

BB: 그런데 왜 지금의, 아니 심지어 과거의 것인 주체에 대한 후기구조주의적 비판을 계속해서 주장하는 겁니까? 그런 비판이 전후 문화의 역사적 기반에 대한 반성은 물론이고 그 외상적인 조건을 이해하는 데 방해가 된다는 점은 명확해지지 않았습니까?

▲ **YAB**: 왜 그렇게 보십니까? 예를 들어 미셸 푸코가 그런 이해에 방해가 됩니까?

BB: 제가 아는 한, 푸코는 아도르노가 40년대 이후 계속한 것과 같은 방식으로 전후 문화의 조건을 성찰하지 않았습니다. 아도르노의 비판은 언제나 홀로코스트 이후 유럽과 미국 사회의 문화적 실천과 주체 모두를 향해 있었습니다.

YAB: 푸코의 주체성에 대한 비판은 역사적 투쟁에서의 분리를 의미하지 않습니다. 당신도 알다시피 그는 매우 정치적인 인물이었고, 특히 「감시와 처벌」을 쓰고 권력의 본성에

대해 연구할 때는 더욱 그랬습니다. 그는 정치적 개입을 통해서 그중에서도 자신의 권리를 위해 싸우는 죄수의 편에 서서 집단의 기억, 특히 그가 "인민의 기억"이라 불렀던 것이 국가와 미디어에 의해 완전히 지워지는 방식에 관심을 가졌습니다. 따라서 푸코는 아도르노와는 달리 악의 절대적인 한계로서 홀로코스트만 골라 언급하길 꺼렸던 것입니다. 그리고 이것이 아도르노와는 달리, 그가 1968년의 학생 운동에 귀를 기울인 이유이기도 합니다.

HF: 동의합니다. 그러나 이것 말고도 주체에 대한 후기구조주의적 비판에 대한 의문은 특정 종류의 주체에만 관심을 갖는다는 점도 있었습니다. 페미니즘 이론이 처음 제기하고, 후기식민주의 담론에서 발전시킨 비판이지요. 이들이 주장한 것은 후기구조주의 비판이 의심의 대상으로 삼거나 완전히 제거해 버릴 원했던 그런 특권을 많은 그룹들이 아직 경험조차 해 보지 않았다는 점입니다. 그들은 왜 처음부터 부정된 주체성을 비판하느냐고 묻습니다.

BB: 그건 매우 중요한 주장입니다.

HF: 그렇습니다. 그리고 주체에 대한 후기구조주의적 비판은 때로 주체 구성에 대한 상투적인 표현으로 변형된다는 문제도 있습니다. 우리가 머리에서 발끝까지 모두 사회적으로 만들어진 것이라는 식으로 말이죠. 그리고 이와 같은 환원적인 해석은 소비주의적 주체 형성에 저항하기에 충분치 않습니다. 우리는 새 옷이나 자동차, 음식은 물론, 미술에 의해서도 계속해서 만들어지고 또 만들어질 수 있으니까요. 소비의 경향을 아는 많은 이들에게 '포스트모더니즘'은 유행 이상도 이하도 아니었습니다. 그것은 소비의 경향을 아는 것이었습니다.

DJ: 물론, 푸코는 유색인종과 여성 미술가들에게 매우 중요합니다. 그들이 푸코의 특정 주장들에 모두 동의하지는 않지만요. 왜냐하면, 푸코는 **생산**하는 주체성의 모델을 정교화했기 때문이죠. 즉, 그의 작업을 통해서 인간은 수동적으로 훈육에 **종속**될 뿐만 아니라 그에 상응하는, 행위주체성(agency)을 소유하고 있음을 이론화할 수 있었습니다. 카라 워커와 신디 셔먼 같은 미술가들의 작업에서 볼 수 있듯이 행동을 과장하거나 방향을 바꿈으로써 행동을 통제하는 것이죠. 푸코는 훈육 혹은 억압이 지속적으로 재상연된다고 봤습니다. 예를 들면 사회 담론은 생존을 위해 언제나 **반복**돼야 하는데 이런 이유로 발화의 한 순간과 그 다음 순간 사이에 일종의 취약성이 드러납니다. 이런 푸코의 통찰은 수행성이라는 주디스 버틀러(Judith Butler)의 매우 영향력 있는 개념에 의해 보다 정교화됐습니다. 버틀러가 경고했지만, 정체성을 의지에 따라 입고 벗을 수 있는 일종의 '의상' 같은 것으로 상상하는 것은 위험합니다. 대신 그녀와 푸코의 핵심은 가장 강압적인 규율조차 통제의 대상인 **그들 자신**에 의해 구현되고 상연돼야 한다는 점, 그리고 이는 우리에게 효과적으로 작동할 수 있는 공간을 제공한다는 점입니다. 바로 이 점

roundtable

▲ 1971

▲ 1977a, 1993a

이 할이 정신분석학적 관점이 '재발명'됐다고 하는 이유라 생각합니다. 또한 이것은 60년대 말과 80년대 차용(appropriation) 전략이 등장한 이후, 그처럼 많은 재상연과 다시 틀 지우기(reframing)의 전략들이 등장한 이유이기도 합니다.

BB: 신디 셔먼의 수용 양상이 이 설명을 뒷받침해 주겠군요.

▲ HF: 외상적 주체(외상에 의해 고착되고 애브젝션에 사로잡힌 주체)에 대한 90년대의 관심은 부분적으로는 구성된 주체를 소비주의적으로 해석하는 상황에 대한 일종의 반작용이었습니다. 그것은 우리가 단지 기호와 상품의 수많은 조합과 함께 떠다니기만 한다는 생각에 의문을 제기했지요. 따라서 외상 담론이 지금은 환원적으로 보이고 당시에는 끔찍하게 보였을언정, 분명한 의미를, 심지어 분명한 정치학을 갖습니다. 이런 점에서 또한 신디 셔먼은 중요합니다.(셔먼은 자신의 작업이 어떻게 받아들여지고 있는지에 항상 관심을 기울였습니다.)

BB: 후기구조주의적 비평에 대한 후기식민주의의 경고와 관련된 당신의 첫 번째 주장
● 은 우리의 논의를 다시 세계화의 문제로 돌아가게 하는군요. 서유럽과 미국의 실천과 제도에 대한 관심을 확장시키고, 문화적 재현도 정치적 재현의 한 형식임을 인정하게 만든 움직임이 있었습니다. 미술계는 거의 선교사 방식의 열정을 가지고 모든 문화, 모든 국가가 수준을 불문하고 동시대 미술 실천에 접근하려는 열망에 반응했습니다. 그것은 정치적인 진보이고 급진적인 것이지만, 동시에 나이브하고 때로는 의심스러운 것이기도 합니다. 왜냐하면 문화의 세계화 과정에서 간과하고 있는 점은 산포의 변증법을 인지하지 못한다는 것입니다. 이런 산포에는 자기 구성과 자기 재현의 새로운 형식만큼이나 상품화와 봉쇄의 새로운 형식의 가능성도 내재합니다. 이 모순은 현재 전시 기획의 탐욕스러운 세계화 경향 속에서 놓치고 있는 지점입니다.

■ HF: 퐁피두 센터에서 〈대지의 마술사들〉전이 열린 1989년 이후 국제 비엔날레가 풍성하게 열리고 있는 오늘날까지 무슨 일이 있었는지 정리해 보면 이런 점은 명확해집니다. 오늘날의 작업 방식들은 상당히 제한돼 있으면서도 거의 모든 것이 가능한 듯 보입니다.(두드러진 모델로 설치미술, 이미지 프로젝션이나 비디오, 거대한 회화적 사진이나 연속 사진, 모든 종류의 텍스트, 문서, 이미지들이 가득 찬 대화방이 있습니다.) 〈마술사들〉전은 중심을 주변을 향해 개방하려는 시도였습니다. 비록 이 전시가 열린 시점은 중심과 주변 사이의 대립이 더 이상 그런 방식으로 유지될 수 없게 된 때였기는 하지만 말이죠. 작품들은 매우 다양했고 지역 전통에 대한 공유된 관심도 있었습니다. 이 전시는 1989년이라는 비교적 최근에 열렸습니다. 그러나 오늘날의 국제전들, 즉 도쿠멘타나 베네치아, 요하네스버그, 광주, 이스탄불 등의 비엔날레와는 상당한 거리가 있습니다.

YAB: 〈대지의 마술사들〉의 모델은 여타의 식민주의적 전시와 그렇게 다르지 않았습니

다. 오늘날의 국제전이 달라진 것은 부분적으로는 시장이 이원화됐다는 데 원인이 있습니다. 예를 들어 작품이 남아프리카공화국에서 흘러 들어오는 반면, 미술계 일부는 그곳으로 가고 있습니다. 이런 식의 그물은 모든 것을 낚을 수 있죠. 이제는 더 이상 이국 취향이 아니며, 이런 방식은 시장의 네트워크를 살찌우고 있습니다.

BB: 오쿠이 엔위저 같은 큐레이터들은 우리가 헤게모니적인 서구의 시각으로만 이 현상을 보고 있으며, 그들 나라에서 진행되는 문화 활동의 발전이 제작자와 수용자 모두에게 얼마나 많은 영향을 주는지 모른다고 할지 모르겠습니다. 그들은 문화 실천의 세계화가 없었다면 그렇게 쉽게 확립되지는 못했을 터인 재현, 소통, 상호 관계의 형식들을 발전시키고 있습니다.

▲ YAB: 흑백 분리 정책이 종식된 이후 남아프리카공화국의 미술에는 격변이 있었습니다. 대안 공간들이 우후죽순 생겨났고 미술가들의 수 또한 엄청나게 늘어났습니다.

BB: 그러나 그런 양적 팽창이 그 자체로, 그리고 저절로 바람직한 효과가 될 것인지에 대해서는 알 수 없습니다. 전보다는 미술가가 훨씬 많아지고 작품이 과다하게 생산되고 있는 미술계의 관점에서 볼 때, 이런 양적 증가가 문화 수단을 통한 정치적 표현의 새로운 형식이라는 실질적인 의제와 연관되지 않는다면 그리 바람직한 현상이 아닐 수도 있습니다.

YAB: 판단하기엔 아직 이릅니다. 지금 말할 수 있는 것은 세계화의 결과로서 많은 나라의 미술 생산과 수용에서 믿을 수 없을 만큼 엄청난 가속화가 진행되고 있다는 점 정도입니다.

DJ: 엄격하게 정의한다면, 세계화는 세계의 다른 지역에 대한 구분 없는 의식과 일종의 후기식민주의적 인식만 말하는 것이 아닙니다. 세계화가 가리키는 것은 완전히 전 지구
● 적인 것이 돼 버린 노동의 분배입니다. 즉 정교화된 컴퓨터 작업과 합리적인 컨테이너 수송을 통해 글로벌 금융의 수도들은 전 세계의 오지에서 이루어지는 생산을 조직하는 정보 지휘소가 됐습니다. 이것은 제조업만의 현상은 아닙니다. 세계화는 서비스 경제의 전 지구적 탈중심화도 가져왔습니다. 미국이나 유럽에서 고객 서비스를 신청하면 인도에 있는 교환원과 얘기하는 경험은 이제는 흔한 일이 됐습니다. 마찬가지로 인도의 소프트웨어 엔지니어들이 실리콘 밸리로 일하러 오고 중국인들은 미국의 적자를 보존하기 위해 자금을 지원하기도 합니다. 미술계 또한 전 지구적 탈중심화와 분배에 의해 가능해진 '대량 주문 생산(mass customization)'을 통해 작동합니다. 그렇다고 미술이 80년대, 혹은 60년대 이후 그랬던 것보다 지금 더 상품화됐다는 것을 의미하지는 않습니다. 이
■ 전과의 차이는 바로, 제가 일찍이 주장했던 것처럼 개념미술 언어의 '국제 양식'이 이제 지역적으로 주문 생산되어 전 지구적으로 순환하고 있다는 점입니다. 이처럼 전 세계가

▲ 1994a　　● 서론 5　　■ 서론 5, 1989　　　　　　▲ 1997　　● 2010a　　■ 서론 5, 1968a, 1968b, 1970, 1971, 1972a, 1972b, 1975b, 1984a

급속도로 가까워진 것을 비관적으로만 볼 문제라기보다는 새로운 비평적 도구를 요하는 문제라고 봅니다.

RK: 세계화의 한 가지 긍정적인 가능성은 미술계의 국제화입니다. 이는 아방가르드가 초기에 품었던 포부 가운데 매우 중요한 부분이었습니다. 그들에게 미술의 국제화란 민족주의적 문화에서 벗어나 국제적인 연결망으로 진입하는 것이었죠.

HF: 그러나 첫 번째 라운드테이블에서도 논의된 것처럼, 그 포부는 주로 사회주의 혁명에 대한 믿음에서 그 추진력을 얻었습니다. 그렇다면 오늘날의 국제주의는 어떤 사회적인 프로젝트가 이끌고 있는 것일까요?

BB: 기업 문화입니다.

HF: 그렇군요. 다른 사회적 프로젝트로는 무엇이 있을까요? 기업 문화와 미국이라는 제국에 맞서는 대항 논리가 존재합니다. 그런 대항 논리의 대부분이 안토니오 네그리(Antonio Negri)와 마이클 하트(Michael Hardt)의 경우처럼 좀 낭만적이긴 하지만 말입니다. 그러나 우리 중 누구도 지구의 다른 지역에서 어떤 프로젝트가 등장하고 있는지 언급할 만한 위치에 있지 않습니다. 예를 들어 중국의 미술은 매우 흥미롭지만, 그것은 국제적으로 어떤 역할을 맡을까요? 혹은 그 자체의 현대적인 국가적 형식과 국제적 반응의 역사를 지닌 인도 대륙의 미술은 어떻습니까? 또 이슬람의 미술은요? 후기식민주의 담론은 이런 미술에 다가갈 수 있는, 즉 혼성적인 공간과 복잡한 시간을 다룰 수 있는 몇 가지 개념적인 도구를 제공했습니다. 그러나 우리에게 더 익숙한 개념적 도구들로 이 미술 작업을 밝힐 수는 없을까요? 특수한 것으로서 제한적으로 다루거나, 그럴듯하게 종합해 버리지도 않는 방식으로 말입니다.

이것은 우리가 아직 접해 보지 못한 문제입니다. 그러나 이 문제는 모더니즘 미술사학자이자 동시대미술 비평가들인 우리의 이중적인 입장에 매우 핵심적인 사안일 뿐만 아니라, 이 책의 후반부에서 핵심적으로 다루는 것이기도 합니다. 최소한 지난 20년 동안 진행된 무수한 미술을 하나의 내러티브로 설명할 수 있는 적절한 방법이 있을까요? 지난 20년이라고 기간을 설정한 것은 자의적인 것이 아닙니다. 지난 수년 동안, 전후 미술의 다양한 측면을 설명하기 위해 사용했던 두 가지 주요 모델은 더 이상 그 기능을 수행하지 못합니다. 우선 매체 특정적 모더니즘 모델은 상호학제적인 포스트모더니즘의 공격
▲ 을 받았습니다. 그리고 (다다와 러시아 구축주의 같은 부르주아의 낡은 제도에 비판적인) 역사적 아방가르드와 그 비판을 정교하게 만든 네오아방가르드(첫 번째 라운드테이블에서 두 모델을 언급한 바 있습니다.)의 모델은 어떻게 됐습니까? 오늘날 '네오'의 재귀적인 전략은 '포스트'의 대항 논리가 소진되면서 함께 약화됐습니다. 둘 모두 미술 혹은 문화 실천에 강력하고 모범적인 패러다임이 되기에는 충분치 않습니다. 그리고 어떤 다른 모델도 이 둘의 자리

를 대신하지는 못합니다. 여러 지역적 모델들이 서로 경합을 벌이지만, 그 어느 것도 패러다임이 되리라는 희망은 없습니다. 그리고 이 자리에서 논의됐던 방법들, 즉 정신분석학, 마르크스주의 사회사, 구조주의, 후기구조주의도 힘을 발휘하기 어렵다는 점 또한 지적해야 합니다. 이런 상황은 미술의 자유와 비판적 다양성을 가능하게 한다는 점에서 좋은 조건이 될 수 있습니다. 그러나 패러다임이 없음을 패러다임으로 하는 것은 무미건조한 무관심, 정체된 비교 불가능 상태, 미술을 단순히 시식해 보는 것 같은 소비주의적 여행자 문화의 위험 등을 상존하게 합니다. 그러면 동시대미술의 이와 같은 포스트역사적인 직무 유기는 결국 그린버그(그리고 그 동료들) 류의 모더니즘 미술의 낡은 역사주의적 결정론을 발전시키는 형국이 되고 마는 걸까요? 이 문제는 전 지구적 맥락에서 미술을 이야기하는 문제와 따로 볼 수 없는 것입니다.

이 문제는 추상적인 것이 아닙니다. 그것은 구체적으로 미술관 전시실에 있습니다.(그러나 흥미롭게도 경매장에는 없습니다.) 이것은 단일 미술가와 단일 시기에 주력하는 미술관(미
▲ 니멀리즘과 포스트미니멀리즘의 성지인 디아:비콘 같은 예는 무수히 많습니다.)이 증가하고 있다는 사실에 있으며, 또한 '누드/행위/신체'나 '정물/오브제/리얼 라이프' 같은 도상학적인 표제하에 한 세기를 넘나드는 작품들은 믹스 앤드 매치 방식으로 주제별로 전시하는 테이트모던에서도 명백히 드러납니다. 그리고 이 **포스트역사**적 감수성은 역설적이게도 오늘날 사회 일반의 제도가 낳은 공통적 효과입니다. 우리는 시간의 종말 이후인 양 미술관 공간을 거닐고 있습니다.

BB: 우리를 포함해 미술계에 몸담고 있는 대부분의 사람들은 한때 핵심 요소였던 부르주아 공론장(미술관 제도뿐만 아니라 아방가르드 제도로 상징되던)이 어떻게 해서 회복할 수 없을 정도로 사라지게 됐는지에 대해 아직 체계적으로 이해하지 못하고 있습니다. 그 공론장은 사회적이고 제도적인 구성체에 의해 대체됐지만 그것에 대한 특별한 개념이나 용어도 아직 없을 뿐만 아니라, 그 구성체를 어떻게 운용할 것인가에 대해서도 아는 바가 거의 없습니다. 예를 들어 전쟁 전 시기보다 지금 훨씬 많은 미술가, 갤러리, 전시 기획자들이 있지만, 이들은 40년대부터 90년대까지와는 완전히 다른 방식으로 움직입
● 니다. 지금은 과거 어느 때보다 더 많은 수의 거대하고 또 인상적인 미술관과 기관들이 존재합니다. 이들의 사회적 기능은 한때 공교육 영역이나 대학에 비견되었지만 사회 전반으로 흩어져 버린 상태입니다. 그 새로운 기능들은 은행(미술 시장에서 투자자와 투기꾼들을 위한 가치 보증자의 역할을 하고 있죠.)의 기능 그리고 반(半)공적인 공간인 집회의 기능이기도 합니다. 즉 그곳에서는 정치적이고 사회적인 자기 결정에 대한 욕망이 소멸된 것에 대한 보상을 약속하는 의식이 실행되고 있습니다.

YAB: 그러나 이런 기억 상실이야말로 우리가 이 책을 쓰게 된 동기가 아닐까요? 저는 우리가 스펙터클에 의해 문화 영역이 전 지구적으로 식민화되고 있는 상황을 변화시키게 될 것이라는 착각을 해서는 안 된다고 생각하지만, 푸념할 필요도 없다고 생각합니

▲ 1916a, 1920, 1921b, 1925c, 1926, 1928a

▲ 1965, 1966b, 1969 ● 2015

roundtable

다. 무엇보다 우리는 모더니즘과 '포스트모더니즘'이라는 정전(正典)이 만들어진 계기들을 다시 살펴보고, 묵살되거나 고의적으로 억압돼 온 것들을 포함해 지난 백 년이 조금 넘는 기간 동안 생산된 문화의 여러 측면들을 잊어버리지 않기 위해 카드를 다시 섞고자 힘을 모았습니다. 이렇게 해서 우리는 우리가 학생이었을 때 제공받은 것보다 더욱 복잡한 그림을 제시할 수 있었습니다. 누가 알겠습니까, 그것이 어떤 해방의 효과를 낳게 될지 말입니다.

이 라운드테이블 토론은 원래 2003년 12월에 이루어진 것으로 이브-알랭 부아, 벤자민 H. D. 부클로, 할 포스터, 로잘린드 크라우스가 참여했다. 여기에 데이비드 조슬릿이 2010년 9월에 의견을 더했다.

용어 해설

각 해설 중 표제어로 나오는 용어는 밑줄을 그어 표시했다.

게슈탈트 심리학 Gestalt psychology 30년대 볼프강 퀼러와 쿠르트 코프카의 작업을 통해 등장한 게슈탈트 심리학은 당시 인간 심리 발달 이론을 지배하고 있던 행동주의에 대한 한 반론으로 탄생했다. 행동주의자들은 인간과 동물의 행동을 반복적인 자극에 대한 일련의 학습된 자동기계적 반응으로 묘사했다. 개에게 음식을 줄 때 종을 울리면, 음식 없이 종만 칠 때도 개가 침을 흘리게 되는 것(자극/반응)처럼 말이다. 인간의 조건을 전적으로 수동적이며, 더한 경우에는 악의적인 훈련에 전적으로 노출되어 있다고 파악하는 이런 관점에 불편함을 느낀 게슈탈트 심리학자들은 자신의 환경을 이해하고 그것에 창조적으로 반응하기 위해 필요한 인간 주체의 능동성에 관한 이론을 만들었다. 모든 인간 주체가 갖추고 있는 지각 장치에 관심을 둔 게슈탈트 심리학자들은 지각에 관한 단순히 경험주의적인 관점, 즉 인간의 눈은 망막 표면에 가해진 시각적 자극을 수동적으로 내면화함으로써 세계의 영상을 만든다는 관점을 거부했다. 반면 그들의 주장에 따르면, 인간은 유아기부터 망막의 패턴들이 서로 결합해 하나의 '형상'을 형성하고 그 형상 주변의 모든 것은 일종의 '배경'이나 바탕으로서 구성된다고 추론함으로써 망막 표면을 능숙히 다루게 된다. 이렇듯 능동적으로 구성된 형상은 게슈탈트 또는 형태라고 명명되었고, 더불어 이는 게슈탈트 심리학자들이 '프레그난츠'라 명명한 일종의 결집 능력을 뜻한다. 게슈탈트 심리학이 발달하던 시기에 파시즘이 득세함에 따라 자연스럽게 게슈탈트 심리학 교육은 더욱 시급한 문제가 되었다.

격세유전 atavism '증조부모'를 뜻하는 라틴어에서 유래된 '격세유전'은 어떤 특정한 생김새가 부모보다는 그보다 더 앞선 조상을 닮는 경향을 의미한다. 19세기 팽배했던 인종생물학의 영향력 아래에서 '격세유전'은 병리학적인 의미를 덧입게 되어 이런 대물림은 한두 세대 이후에 재발된 질병의 격세유전을 뜻하게 되었다. 이러한 방식으로 사용된 이 용어는 신체나 정신이 원시적 상태나 타락한 상태로 퇴행한 것을 의미하게 되었고, 이런 부정적 의미는 오늘날의 미술비평과 문화담론 내에서도 여전히 유사한 방식으로 사용된다.

계열체 또는 패러다임 paradigm/paradigmatic 비록 페르디낭 드 소쉬르는 '계열체적(paradigmatic)'이라는 형용사만 사용했음에도 불구하고, 계열체와 통합체의 대립은 소쉬르의 언어학뿐만 아니라 심지어 기호학과 구조주의에서도 핵심적인 자리를 차지한다. 언어에서 "모든 것은 관계에 기초를 두고 있다."는 명제를 확립한 소쉬르는 다음과 같은 두 종류의 관계를 구분했다. 통합체적 관계는 담화의 요소들을 산출하는 독립적인 언어 단위들의 결합에 관련된다. 예를 들어 'reread' 같은 단어는 두 개의 의미 단위, 즉 반복을 뜻하는 're' 그리고 'read'로 이루어진 하나의 통합체이며, 'God is good.' 같은 문장은 세 단위로 이루어진 하나의 통합체이다. 계열체적 관계는 통합체의 각 단위가 자신과 같은 체계에 속하는 다른 단위들과 관념적으로 맺는 결합에 관련된다. 소쉬르에 따르면 "revolution은 무의식중에 다른 여러 단어들을 연상시킨다." 즉 revolutionary와 revolutionize, 또 gyration, rotation, turnover, reorganization, evolution, 심지어 population이나 argumentation처럼 접미사 'tion'으로 끝나는 다른 단어들, 또는 reread처럼 접두사 're'로 시작하는 다른 단어들을 연상시킨다. 이런 가능한 결합의 경우들은 음성학과 의미론의 규칙에 지배 받지만, 그 경우의 수는 제한적이지 않으며, 순서에 따르는 통합체의 단위들과 달리 순서에 관계없이 제시될 수 있다. 이런 집합을 계열체(paradigm)라고 부른다. 최근 패러다임(paradigm)이라는 용어는 토머스 쿤의 『과학혁명의 구조』에 도입됨에 따라 학문사 분야에서 새로운 의미를 획득했다. 미셸 푸코의 에피스테메 개념과 거의 동의어로 쓰인 이 용어는 한 특정한 시기에 한 학문이 지닌 지적 지평을 의미하며, 그 학문이 자신의 기조와 방법을 근본적으로 전환시키지 않고서는 넘어설 수 없는 일종의 경계를 정해 준다. 예컨대, 뉴턴 물리학의 패러다임은 아인슈타인 물리학의 패러다임으로 완전히 대체됐다.

공시태 synchronic 비교언어학을 전공한 구조언어학의 창시자 페르디낭 드 소쉬르는 언어의 본질적 구조, 적어도 모든 인도유럽어족의 공통 구조를 연구하기 위해서는 그 역사적 전개 과정을 무시해야 하며, 마치 생물학자가 어떤 조직의 세포 구조를 연구하기 위해 현미경으로 그것을 들여다보듯 과거든 현재든 임의의 주어진 시기에 그 언어의 횡단면을 검토해야 한다는 것을 깨달았다. 이런 가설적인 횡단면을 공시태라고 일컫는다. 횡단면의 모든 요소들이 시간 속에 응결되어 있기 때문이다. 소쉬르의 용어법에서 공시태는 통시태에 대립한다.

관계 미학 relational aesthetics 관계 미학은 프랑스 큐레이터이자 비평가인 니콜라 부리요가 여러 전시와 평론을 통해 유포한 비평 용어이다. 그중 여러 평론이 그의 영향력 있는 책 『관계의 미학』에 수록됐는데, 1998년에 프랑스어로 출간됐다. 이 용어는 공간, 상황, 또는 '플랫폼'을 설립하여 다양한 사회적 활동(대개 식사나 영화 관람 같은 일상적인 활동, 때로는 퍼레이드나 음악 퍼포먼스 같은 더욱 축제적인 활동)을 주관하고자 하는 종류의 미술을 가리킨다. 관계 미학에 포함된 핵심 미술가들 중에는 피에르 위그, 필리프 파레노, 리암 길릭, 도미니크 곤잘레스-퍼스터, 리르크리트 티라바니자 등이 있다. 이들은 자신의 목적이 "열린 시나리오"를 확립하는 것이라고 했는데, 여기엔 타자들이 진입할 수도 있고 아닐 수도 있으며 이로부터 미학적 행위(관계 미학)로 드러나는 사회적 관계가 야기된다. 이런 활동들은 때로는 전시의 구성 요소로서 라이브로 펼쳐지며, 때로는 영화나 비디오 같은 기록 매체의 형태를 통해 제시된다.

구체시 Concrete poetry 역사적 용례에 의하면, 구체시는 한편으로는 러시아 미래주의의 맥락에서 이루어진 10~20년대 급진적인 아방가르드들의 언어 실험과 시 실험이 전후에 부활되어 이론화된 것을 뜻하며, 다른 한편으로는 베를린, 취리히, 하노버, 파리의 국제 다다이즘의 실천을 뜻한다. 다다의 화가와 시인, 예컨대 후고 발과 라울 하우스만 등은 전통적인 회화 언어와 시 언어에 근본적으로 반대했다. 라이너 마리아 릴케나 독일 표현주의에 대한 독일의 숭배를 가장한 베를린 음성 시를 예로 들 수 있다. 반면 러시아와 소련의 음성 시인들, 예를 들면 벨레미르 흘레브니코프의 자움 시는 러시아와 소련의 형식주의가 언어 기능에 대해 내놓은 새로운 이론적 분석에 조응할 만한 시의 과정과 기능에 관한 이론적 논의를 발전시켰다. 전후 시기에 구체시가 전형적으로 등장하는 지역은 제2차 세계대전의 격변에서 멀리 떨어져 전쟁의 타격을 받지 않은 곳이어서 이런 아방가르드 기획을 순진하게 받아들였다. 이는 유리한 점이기도 했고 불리한 점이기도 했다. 즉 전후에 부활된 구체시는 라틴 아메리카 국가들과 40년대 스위스에서 발견되는데, 이때는 추상도 함께 공인되어 가던 중이었다. 오이겐 곰링거와 막스 빌을 예로 들 수 있다. 여기서는 구체시의 본래 모습이 지닌 정치적·시각적 급진성과 기호학적 급진성은 사라지고 엉뚱한 유희와 타이포그래피를 이용한 속임수가 새롭게 주목받아 예찬의 대상이 됐다.

긍정의 문화 affirmative culture 긍정의 문화라는 개념은 철학자 허버트 마르쿠제가 논문 「문화의 긍정적 성격에 대하여」에서 처음으로 사용했다. 이 논문에서 마르쿠제는 문화적 생산이 원래부터 무언가를 적법화하는 성격을 지니고 있기 때문에 기존의 정치적·경제적·이데올로기적 권력 구조를 내적으로 지탱해 준다고 주장한다. 이는 곧, 문화적 생산이 주어진 모든 정치 체계에 사회와 주체의 자율성을 강제할 증거를 제공할 뿐만 아니라, 반박과 변혁을 금지하고, 현재 상태는 이미 존재한다는 이유만으로 타당하고 생산적인 상태라고 주장한다는 것이다. T. W. 아도르노가 말한 것처럼, "문화는 존재하기 시작하는 순간부터, 자신이 약속한 사회정치적 변혁을 금지시킨다." 미술가들은 특히 60년대 이후부터 마르쿠제의 총체적인 비관주의를 극복하려 애썼으며 다양한 종류의 비판과 반박을 전개하며 비관주의에 응수했다. 앤디 워홀의 보편적 긍정이 이를 가장 잘 대변해 준다. 사실 70년대의 제도 비판, 80년대의 페미니즘 개입, 90년대의 게이 행동주의 같은 미술 실천이 이루어 낸 일시적인 성공들은 문화적 형태를 띤 저항이 대중의 정치의식을 성공적으로 고양시킬 수 있음을 입증해 왔다. 그렇다고 해도, 끝없이 팽창하는 수단들이 문화적 저항을 순식간에 시장과 미술관의 단순한 재화로 변형해 복권시킬 수 있다. 따라서 미술가들에게는 계속적인 전략의 변화가 요구된다.

기의/기표 signified/signifier 소쉬르는 지시 대상이 물질적이지 않다는 것을 강조하기 위해 기호를 두 부분으로 나눴다. 하나는 개념적 영역인 기의, 즉 의미이다. 다른 하나는 물질적 영역인 기표, 즉 의미 작용이 내장된 문자나 음성이다.

기호학/기호론 semiology/semiotics 1916년 사후 출판된 『일반언어학 강의』에서 페르디낭 드 소쉬르는 "사회에서 기호가 활동하는 과정을 연구하는 학문"을 기획했고, 이를 기호학이라고 명명했다. 이 단어의 어근은 기호를 뜻하는 그리스어 semeion이다. 기호학은 "기호의 구성 요소와 지배 법칙을 제시"하는 것이었으며, 이런 법칙들은 언어학에도 적용되는 것이었다. 이때 언어학은 일종의 개별적 기호 체계인 언어에 관한 학문으로서 기호학의 한 분과로 여겨졌다. 다른 한편, 비슷한 시기에 미국 철학자 찰스 샌더스 퍼스도 기호에 관한 독특한 학문을 발전시켰고, 이를 기호론이

라고 명명했다. 대개 '기호학'과 '기호론'은 혼용되지만, 소쉬르의 기획과 퍼스의 기획 사이에는 중대한 차이들이 있다. 소쉬르가 언어학이 기호학의 특권적 분과일지언정 그래도 기호학의 한 분과에 불과한 것이라고 강조했음에도 불구하고, 역설적이게도 전후 시기에 기호학은 언어학을 모델로 삼아 전개되었고, 결국 구조주의 문필가 롤랑 바르트는 『기호학의 요소들』(1964)에서 소쉬르의 주장을 뒤집어 사실상 기호학이 언어학에 의존하고 있다고 주장했다. 이런 주장에 힘입어 자크 데리다는 기호학이 로고스중심주의의 한 분과라고 비판했다. 반면, 퍼스의 기호론은 지시 방식의 차이에 따라 폭넓게 이루어진 기호의 분류학으로 구성되며, 언어학적 모델에 대한 의존도도 매우 낮았다. 퍼스는 기호를 세 개의 범주로 구별했다. 첫째, **상징**의 경우에 기호와 지시 대상의 관계는 자의적이다. 둘째, **지표**의 경우에 이 관계는 인접이나 공존의 여부에 따라 결정된다. '모래 위의 발자국은 발의 **지표 기호**'이며, '연기는 불의 **지표 기호**'라는 식이다. 셋째, 도상의 경우에 이 관계는 유사성에 의해 결정된다. 바로 초상화의 경우다. 이런 범주들은 다소 느슨한 감이 없지 않았다. 예를 들어 사진은 지표인 동시에 도상이다. 대부분의 언어 기호들은 **상징**임에도 불구하고, 특정 범주의 단어들은 **지표 기호**이며, '나', '너', '지금', '여기' 등 직시어라 불리는 이런 단어들의 의미는 그 맥락에 따라 변화한다. 소의 음매, 수탉의 꼬꼬댁 등 의성어 같은 다른 범주의 단어들은 **도상 기호**이다.

꿈-작업 dream-work 정신분석학에서 꿈-작업은 꿈이 다양한 질료들, 즉 졸고 있을 때의 신체적 자극, 하루에 일어난 사건의 흔적, 오래된 기억 등을 시각적 서사로 변형시킬 때 수행하는 모든 작용을 포괄하는 개념이다. 꿈-작업의 본질적인 두 작용은 응축과 전치이다. 그렇지만 다른 두 기제도 이에 못지않게 중요하다. 바로 '대표 가능성의 고찰'과 '이차적 편집'이다. 이 중 첫 번째 기제는 이미지에 의해 대표될 수 있는 꿈-사고들을 선별해 그것들을 소위 적절하게 재편한다. 그 다음 두 번째 기제는 이러한 꿈-사고들을 정돈해 그것들이 일차적으로 꿈을 연출해 내기에 충분하도록 어떤 장면의 흐름을 형성하게 해 준다. 어떤 의미에서는, '대표가능성'과 '편집'이 모두 이미 회화 제작 활동을 전제하고 있으므로, 이것들은 미술과 관련해 직접적으로 사용될 것처럼 보이기도 한다. 그러나 이러한 근접성은 위험한 것이기도 하다. 즉 꿈을 모델로 삼은 회화는 일종의 환원적인 순환에 빠질 위험을 감수해야 한다. 폴 고갱이 꿈을 그렸고, 잭슨 폴록도 청년 시절 이따금 암시적으로 꿈을 그렸으며, 여러 초현실주의자들은 노골적으로 꿈을 그렸다. 그 순환 속에서 회화는 꿈을 묘사할 뿐이고 그 꿈은 다시 그 회화의 의미를 밝힐 열쇠 역할을 할 뿐이다.

남근로고스중심주의 phallogocentrism 이 페미니즘의 신조어는 철학자 자크 데리다가 개진한 로고스중심주의 개념을 정신분석학자 자크 라캉이 개진한 '남근' 개념과 합성한 것이다. '로고스중심주의'가 서구 문화에서 목소리, 즉 '신의 말씀'이나 로고스의 경우처럼 음성 언어의 '자기-현전'에 주어진 유구한 특권을 뜻한다면, 접두사 '남근(phal)'이 뜻하는 것은 이런 특권이 서구 전통에서 모든 차이의 제1기표인 남근에 주어진 상징적 권력에 의해 뒷받침된다는 사실이다. 남근이 제1기표인 까닭은 그것이 모든 차이들을 정초하는 근본적인 차이, 즉 성차를 의미한다고 여겨지기 때문이다. 그러나 페미니즘 미술가와 이론가들에게 이런 특권은 아무리 그것이 주체와 문화의 형성에 깊이 스며들어 있더라도 하나의 이데올로기에 불과하며 그 자체로 근본적인 해체의 대상이다.

다의성 polysemy/polysemous/polysemic 한 단어, 더 나아가 시각 기호를 포함한 모든 다른 종류의 기호들이 다의성을 띤다는 것은 그 단어가 여러 개의 의미를 지니고 있다는 말이다. 다의성은 빈번히 애매성과 혼동된다. 그러나 애매성은 모호한 것이지만 다의성은 모호하지 않다. 흔히 알고 있는 것보다 훨씬 많은 단어들이 다의성을 띤다. 이는 웬만큼 괜찮은 아무 사전이나 봐도 알 수 있다. 대부분의 언어유희는 이런 언어의 다의성에 기반을 두고 이루어진다.

대화주의 dialogism/dialogical 1960년대, 츠베탕 토도로프와 쥘리아 크리스테바 등 일군의 동유럽인들이 프랑스로 이주하면서 서유럽에 알려져 있지 않던 러시아의 언어학 작업에 대한 지식을 들여왔고 미하일 바흐친의 글들이 구조주의 진영에 소개됐다. 『소설 속의 담론』(1934)과 『도스토예프스키 시학의 문제들』(1929)은 바흐친의 개념인 대화주의와 그것의 원칙을 알 수 있는 중요한 원천이었다. 바흐친이 관찰한 바에 따르면, 도스토예프스키의 소설은 다성적이다. "다수의 독립적이고 개별적인 목소리들과 의식들"이 그 소설에 실존하고 있다는 것이다. 바흐친은 다음과 같이 쓴다. "도스토예프스키 작품에서 펼쳐지는 것은 단일한 작가의 의식이 조명하는 단일하고 객관적인 세계 내의 다양한 캐릭터와 운명이 아니다. 오히려 다수의 의식들이 동등한 권리로 각자 자신만의 세계를 지닌 채 사건의 통일성 속으로 합쳐지지만 그것에 함몰되지는 않는다." 이에 대립되는 관습적인 소설은 독백의 세계를 창조하는 단일한 의식, 즉 작가의 시선 내에 이러한 목소리들을 종합하려 한다. 대화주의의 원칙에 뒤이어 등장한 것은 언어 발화에 대한 바흐친의 이해 방식이다. 구조주의는 언어

발화를 송신자가 수신자에게 보내는 코드화된 메시지로 간주했던 반면, 바흐친의 대화주의는 그러한 모든 메시지는 이미 수신자의 위치를 고려하고 있을 것이며 따라서 그 위치에 의해 제약 받게 될 것이라고 가정했다. 말하자면 그 수신자의 위치가 메시지를 간청하고, 반박하며, 달래고, 유혹한다는 것이다.

데콜라주 décollage 데콜라주는 후기 초현실주의 작가 레오 말레에 의해 처음으로 구상되었다. 1936년 레오 말레는 콜라주가 일상의 물건들을 찾아내 모아서 붙인 소규모의 내밀한 형태에서 벗어나 맹렬히 팽창해 미래에는 대규모의 틀을 지닌 광고 게시판으로 이동함으로써 이전엔 도시의 공적 공간이었던 곳들을 점차 통제하게 되리라고 예견했다. 오로지 전쟁 직후의 파리에서만 말레의 예측은 실현되었는데, 이는 아르 브뤼나 아르 오트르뿐만 아니라 초현실주의에도 마찬가지의 실망을 느낀 일군의 젊은 미술가들에 의해서였다. 1946년 자크 드 라 빌글레와 레몽 앵스는 찢어진 게시물들을 모아 이것들을 회화적인 형식으로 바꿔냄으로써 데콜라주를 시작했다. 그들의 작업은 상품 선전 권력에 반대하는 익명의 파괴자들과 공조한 계획적인 행위로 여겨졌다. 이러한 공조의 차원은 발견된 찢어진 게시물이 지닌 전적으로 우발적인 본성만큼이나 이 과정의 중요한 측면이었다. 데콜라주는 그 자체로 폴록의 **회화적 전면성**에 대한 숭배와 복합적인 상관관계를 맺는데, 데콜라주는 폴록의 회화적 전면성을 **전면적인 텍스트성**의 구조로 대체한다. 또한 데콜라주는 전후 시기 도시 건축 공간과 광고, 그리고 새롭게 부상한 선진 형태의 소비문화 아래에 있는 텍스트성과 독해의 조건들이 서로 교차하는 지점에 미술 생산을 다시 위치시키려는 최초의 활동이었다.

도상 iconic 기호의 활동을 분석하는 데 몰두했던 미국 철학자 찰스 샌더스 퍼스는 다수의 기호들을 관련 유형들로 적절히 나눠야 할 필요를 느꼈다. 이런 목적으로 구분된 세 종류의 기호는 상징, 도상, 지표이다. 퍼스는 각 유형의 기호가 그것의 지시 대상, 즉 그것이 표상하는 것과 제각각 다른 관계를 지닌다고 주장하며 다음과 같이 설명했다. 우선, 상징은 순수하게 관습적인, 또는 동의에 기반을 둔 관계를 지니며, 한 언어에 속한 단어들이 그 예가 될 수 있다. 한편 지표는 인과적 관계를 지닌다. 왜냐하면 지표는 어떤 발생 원인이 남긴 단서나 흔적이기 때문이다. 즉 모래 위에 찍힌 일련의 발자국이나 숲 속의 부러진 나뭇가지들은 거기를 지나간 존재자의 흔적이다. 셋째로, 도상의 관계는 관습적이거나 인과적이지 않은 유사성의 관계이다. 도상은 지도의 형상들이 취하는 방식처럼 지시 대상의 모양을 공유하거나 사진의 방식처럼 지시 대상의 이미지를 기록하기 때문에 자신의 지시 대상과 유사하게 보인다. 이렇게 명확하게 나눠진 기호학, 혹은 기호-유형 연구가 곤란을 겪는 이유는 기호들이 순수하다기보다는 오히려 서로 섞일 수 있기 때문이다. 사진은 도상이자 지표이며, 대명사는 상징이자 지표이다. (대명사 '나'의 지시 대상은 대화 속에서 발화하는 화자에 원인을 둔 결과이다.)

도상학 iconography 이미지와 대상을 연구함에 있어서 도상학은 형식이나 양식 등의 문제보다는 의미의 문제에 초점을 맞춘다. 이를 위해 도상학은 종종 작품 바깥에 놓인, 원천이 되는 텍스트를 참조한다. 이 용어는 독일 태생의 미술사학자 에르빈 파노프스키(Erwin Panofsky, 1892~1968)의 작업에 가장 부합한다. 그는 30년대 초에 나치 독일을 떠나 미국에 도착한 직후 미술사의 기본적인 작업으로 도상학을 내세웠다. 그는 미국에 미술사가 확립되던 시기, 도상학이라는 기술 덕분에 강의를 하고 학생을 지도할 교수가 될 기회를 얻을 수 있었다. 파노프스키는 미술에 세 수준의 의미가 존재한다고 본다. 첫 번째 즉 자연적 주제는 작품에 대한 "도상학적 차원 이전의 기술"을 통해 다뤄질 수 있다. 두 번째 즉 관습적 주제는 문화 전반에 알려진 테마들과 관련된다. 이것이 도상학의 고유한 작업이다. 끝으로, 내재적 의미 또는 내용은 "한 명의 미술가가 만든 한 작품으로 응축된 한 국가, 한 시대, 한 계급, 한 종교 유파나 철학 사조의 기본적인 태도"를 포함하고 있다. 파노프스키는 예술의지 개념을 연상시키는 이런 수준을 일컬어 '도상해석학'이라고 칭했다. 도상학적 분석은 고전적인 신화와 기독교적 교리로 채워진 고대, 중세, 르네상스의 미술과 조각에 잘 들어맞는다. 그러나 이미지와 텍스트 사이에 전제된 상응 관계에 맞서 다양한 방식으로 도전했던 현대적 실천, 예컨대 추상, 우연, 발견된 오브제, 레디메이드 작업에는 잘 적용되지 않는다.

등방성 isotropic 물리학에서 사용되는 이 용어는 '모든 방향에서 동일한 물리적 특성을 보이는 것'을 뜻한다. 예컨대 순수한 액체는 등방성을 띤다. 20년대 이후에 모더니즘 건축가들은 이 개념을 사용해 비위계적 공간에 대한 착상을 표현했고, 중심 위치나 특권적 지점을 지니지 않은 건축물을 창조하려는 욕망을 표현했다. 그들은 대개 등축투영법으로 작도했는데, 이 도면에서 공간의 세 축은 모두 동일한 비율로 단축된다. 또한 이 개념은 잭슨 폴록의 전면적인 드립 페인팅에도 응용되었다.

로고스중심주의 logocentrism/logocentric 프랑스 철학자 자크 데리다는 1973년 『목소리와 현상』이라는 이름으로 출판된 그의 박사 논문에서 에드문트 후설의 언어 이론을 다룬다. 후설은 글쓰기나 기억 같은 다른 모든 부차적인 의미 전달 형식에 앞서는 목소리의 특권을 주장한다. 즉 후설은 의미가 화자와 직접적인 관계를 맺어야 하며, 심지어 화자가 의미를 생산하고 발화할 때조차도 의미는 뇌의 내부에서 공명하고 있어야 한다고 주장했다. 모든 부차적인 의미 전달 형식은 이런 직접성을 갈라놓는다. 부차적인 형식들은 의미에 대한 착상을 거친 이후에야 그 의미가 등장하게 만들기도 하고(데리다는 이런 시간적 거리두기를 '지연'이라고 불렀다.) 의미와 차이를 두어 그 의미를 왜곡하기도 한다. 이런 이중의 배신을 뜻하는 데리다의 용어는 차이(différance, 差移)이다. 차이(差異)를 뜻하는 프랑스어 différence에서 철자 하나만 a로 대체한 이 용어는 원래 단어와 발음이 같기 때문에 문자로 쓰인 형태가 있어야만 알아볼 수 있다. 목소리 즉 여기서는 언어의 '생생한 현재'를 뜻하는 로고스를 추켜세우며 글쓰기를 폄하한 후설의 사상을 일컬어 데리다는 로고스중심주의라고 명명했다. 즉 로고스중심주의는 로고스의 이데올로기이며 자소에 대한 비난이다.

매체 특수성 medium-specificity 제2차 세계대전이 발발하고 초현실주의자들이 미국으로 이주하자, 비평가 클레멘트 그린버그는 이들의 작업이 경박하게 문학적이라고 보았으며 "예술을 순수하고 단순한 오락과 [동일시할] 우려가 있다고 말했다. 이런 불길한 운명을 피하기 위해서 예술은 임마누엘 칸트의 계몽철학을 본받아야 했는데 "왜냐하면 칸트가 비판의 수단 자체를 비판한 최초의 인물이었기 때문이다." 이런 '자기비판'이 화가와 조각가의 임무가 됐고, 주어진 미학적 매체에 '특수'한 것이 무엇인지 드러내야 하는 의무가 각자에게 부과됐다. 그린버그는 모더니즘 회화에서 "제시돼야 할 것은 단지 예술 일반에 고유하고 환원 불가능한 것일 뿐만 아니라 각각의 개별적인 예술에 고유하고 환원 불가능한 것이었다."라고 썼다. 그린버그에 따르면, 모더니즘의 본질은 "한 분과 특유의 방법을 사용해 그 분과 자체를 비판하는데 있는데 이는 그 분과를 전복시키기 위한 것이 아니라 그것을 자신의 권한 영역 내에 더욱 확고하게 자리 잡도록 하기 위한 것이다. 각각의 예술은 자신의 고유한 작동과 작업을 통해 자신만의 독점적인 효과들을 규정해야 한다. 이렇게 되면 물론 각 예술의 권한 영역은 축소되겠지만, 동시에 그 영역을 더 확실하게 소유하게 될 것이다. 각각의 예술의 독특하고 고유한 권한 영역은 그것의 매체가 지닌 모든 독특한 본성에 일치하게 된다. 자기비판의 임무는 다른 모든 예술에서 빌려올 수 있을 법한 모든 효과를, 각각의 예술의 특수한 효과에서 제거하는 것이다. 그리하여 각각의 예술은 '순수'해지며 그 순수함 속에서 질적 기준과 독립성을 보장받게 된다. …… 모더니즘은 예술에 주목하기 위해 예술을 사용했다. 회화의 매체를 구성하는 제한요소들은 평평한 표면, 지지체의 모양, 안료의 특성들이다." 과거의 대가들에게 이것들은 감춰야 할 것이었지만 모더니즘에서는 받아들여야 할 긍정적인 요소가 되었다. 왜냐하면 이것들이 오로지 회화 매체에만 해당되는 것이었기 때문이다.

모체 matrix 게슈탈트 즉 형상은 그것의 배경으로부터 구별되어야 한다. 형상과 배경의 구별은 모든 형상이 근방의 형상들과 그것들이 실존하는 공간으로부터도 분리되어야 한다는 전제를 수반한다. 프랑스 철학자 장-프랑수아 리오타르는 시각의 이런 질서에 천착하며 '모체'라는 제3의 가능성을 만들어 냈다. 모체란 일종의 공간성이다. 이것은 외부 공간의 좌표와 함께 존립할 수 없으며, 여기서 외부 세계를 대상으로서 식별하고 관찰할 수 있게 해 주는 간격과 차이는 배제된다. 프로이트의 무의식 개념과 마찬가지로, 모체는 양립할 수 없는 형상들을 한꺼번에 포함하며, 그 형상들은 모두가 같은 시간에 같은 장소를 점유하고 있다. 그것들은 서로 다투며, 또한 의식적 체험과도 다툰다. 따라서 모체는 조르주 바타유의 비정형 개념이 지닌 또 다른 모습일 수 있다.

무논리주의 alogism 카지미르 말레비치가 1913~1914년에 만들어낸 이 용어는 당시에 그가 만든 일군의 작품들을 가리킨다. 이때 말레비치는 종합적 입체주의를 변형시켜 1915년에 빛을 보게 될 그만의 특수한 추상 작업인 절대주의를 만들어 내는 중이었다. 말레비치는 무논리적인 캔버스에 서로 상관없는 형상들을 중첩시키는데, 이 형상들은 그림 사전에 나올 법한 형상들이며, 규모의 차이가 상당히 크고, 도저히 같은 장면에 속할 것 같지 않은 형상들이다. 이를 통해 말레비치는 친구들인 알렉세이 크루체니흐와 벨레미르 흘레브니코프의 '초이성적인'(자움) 시에 해당하는 회화를 창조해 내려 했다.

물신/물신숭배 fetish/fetishism 단어의 인류학적 의미에서 보면, 물신이란 종종 마술적이거나 신적인 힘으로 해석되는 자신만의 숭배가치나 자율적 능력을 지닌 대상이다. 그러나 합리적으로 보면 그 대상은 그런 힘을 지니지 않는다. 포르투갈과 네덜란드의 무역업자들이 이 단어를 처음 도입해 아프리카 부족들이 (유럽인의 관점에서는 비합리적인 이유로) 무역의 대상에서 제외시킨 사물들을 지칭하는 데 사용했다. 이처럼 복잡한 어원을 지닌 용어인 물신은 헤겔의 설명과 같은, 종교에 관한 여러 설명 속에서는 최하등급의 정신성을 뜻하게 되었다. 즉 물신은 속류적인 미신에 의해 신성한 실체로 떠받들어진 단순한 사물로 여겨졌다. 카를 마르크스와 지그문트 프로이트는 바로 이런 의미의 물신, 즉 생산자에 의해 과대평가되어 거꾸로 그 생산자를 자신에게 종속시키는 대상에 비판적 함의를 부여했다. 1867년 출간된 『자본론』 제1권의 유명한 구절에서 마르크스는 자본주의적 생산의 노동 분업 탓에 우리는 상품이 어떻게 만들어지는지 망각하게 되고, 그 결과 상품을 '물신화'한다고 주장한다. 즉, 독특한 마술적 힘을 상품에 부여하게 된다는 것이다. 이로부터 몇 십 년 후에 프로이트는 모든 생명 활동이 무생물에게 일종의 리비도 에너지를 집중시키며 일종의 물신숭배를 범하게 된다고 주장했다. 요컨대, 마르크스와 프로이트의 주장이 공통적으로 함축하는 바는 우리 계몽된 현대인도 때로는 미신적인 물신숭배자라는 점이다. 위에서 나온 인류학적 정의, 마르크스의 정의, 프로이트의 정의에서 물신숭배는 문화 비판의 주요 개념이 되었다. 또한 물신숭배는 다양한 가치를 지닌 대상의 범주이다. 모더니스트들은 예술작품에 주어진 문화적, 경제적, 성적 요소들을 검토하기 위해 끊임없이 이 개념을 동원해 왔다.

미메시스 mimesis/mimetic '모방'을 뜻하는 그리스어 미메시스는 다음과 같은 가정에서 나온 것이다. 모방의 결과는 그것에 앞서 존재하는 단일하거나 단순한 대상을 복제하는 것이며, 이때 그 대상은 모방에 의해 자신의 사본을 갖게 된다. 자크 데리다는 1981년 그의 중요한 논문 「두 강연」에서 스테판 말라르메의 몽상을 담은 글 「마임극」을 소개하면서 모방으로서 재현이라는 이런 전통적 개념에 의문을 제기한다. 「마임극」에 언급한 한 마임 공연은 "현재의 허위적인 모습"을 보여 준다. 그 공연은 불가능한 것을 일컫는 일상적인 표현인 "그녀는 웃겨서 죽었다." 같은 말처럼 전혀 가능하지 않은 사태를 가리키는 생각들을 다룬다. 이런 방식으로 마임은 대상을 모방하는 것이 아니라 오히려 무언가를 만들어 낸다. 말라르메가 말하듯이, "장면은 욕망과 성취, 범행과 그 기억 사이의 음란하면서도 성스러운 결혼 속에서 생각만을 묘사할 뿐 어떠한 실질적인 행동도 묘사하지 않는다. 즉 여기서는 현재의 허위적인 모습에서 미래를 예견해 보고 과거를 회상해 보는 식이다."

분류학 taxonomy '정돈'을 뜻하는 그리스어 taxis에서 파생된 분류학 개념은 분류하고 정리하는 행위나 원칙을 뜻한다. 18세기 스웨덴의 식물학자 린네가 생명체의 질서를 분류하기 위한 방법으로서 도표를 작성했다. 그는 도표의 한쪽에 '동물'과 같은 상위 범주들을 두었고 그것을 속(屬)이라고 불렀으며, 수평축을 따라 개나 고양이 등과 같은 하위 범주들을 두었고 그것들을 종(種)이라고 불렀다. 이런 총괄적인 도표가 일종의 분류학이다.

비정형 informe 조르주 바타유는 초현실주의 예술가 그룹을 관장하던 앙드레 브르통에게 도전하며 20~30년대 동안 《도퀴망》이라는 이름의 저널을 발행했다. 이 저널은 '침 뱉기', '눈', '비정형(앵포름)' 같은 용어들에 대한 정의로 이루어진 사전을 출판했다. 바타유에 따르면, 비정형은 단일한 정의를 가질 수 없고 오로지 단일한 직무만을 지닐 수 있는데, 왜냐하면 비정형의 사명이란 언어를 '분류 와해'시키고 세계에서 축출함으로써 분류 자체를 파괴하는 것이기 때문이다. 바타유는 이로써 언어는 더 이상 그 무엇과도 유사하지 않게 될 것이고 비정형의 언어는 한 마리의 거미나 침 뱉는 행위처럼 활동하게 될 것이라고 말했다. 비정형성의 방식으로 작업한 알베르토 자코메티는 「매달린 공」 같은 작품에서 젠더 개념이 의존하고 있는 남성과 여성의 차이를 지워 버린다.

상징계 the Symbolic 자크 라캉의 정신분석학 사상에서 이 용어는 일반 용법과 구별되는 일종의 특수한 의미를 지닌다. 라캉의 논쟁적인 사상에서 '상징계'는 이미지로 형성된 정신 현상(라캉은 이런 체험의 영역을 '상상계'라고 부른다.)과 구별되는 것으로서, 마치 언어처럼 구조화된 정신의 모든 현상을 가리킨다. 그런 현상에는 꿈과 증상도 일부분 포함된다. (응축과 전치를 참고하라.) 사실상, 라캉은 페르디낭 드 소쉬르와 로만 야콥슨의 구조언어학을 바탕으로 프로이트의 무의식에 관한 사상을 새롭게 독해했다. (프로이트는 소쉬르와 야콥슨을 알지 못했을 것이다.) 또한 라캉은 '상징계'라는 용어를 통해 이런 무의식의 언어적 작용이 사회적 질서 전반에 걸쳐 작동하고 있다는 주장을 폈다. 여기서 라캉은 그의 동년배 인류학자 클로드 레비-스트로스의 영향을 받았다. 즉 인간 주체는 언어로 진입하듯 사회로 진입하며, 사회로 진입하듯 언어로 진입한다. 이런 의미에서 '상징계'는 우리 각자가 기능적인 사회적 존재가 되기 위해 반드시 내면화해야 하는 모든 동일시와 금기의 체계(법의 체계)를 대표한다. 라캉에 의하면, 이런 질서와 관련해 우리가 겪는 난관은 대개 신경증으로 표현되며, 이런 질서에 대한 철저한 거부는 정신증으로 이어진다. 이런 모델은 여러 미술가와 많은 이론가에게 시사하는 바가 크다. 그렇지만 이 모델은 극히 보수적인 태도로 사회적 질서에 접근해 그 질서를 절대시할 수도 있다.

상호텍스트 intertext 대화주의에 대한 바흐친의 정의를 보면, 그는 구조주의 발화 모델을 변형시키기 위해 대화 개념을 도입했고 송신자의 메시지가 언제나 이미 기대된 수신자의 반응에 깊게 영향 받고 있다는 것을 보여 주었다. 구조주의 발화 도식은 송신과 수신의 경로와 관련해 한층 더 심화된 변형을 겪는다. 구조주의자들은 그 경로를 "접촉"이라고 불렀는데, 이는 심지어 발화가 전신선을 통해 전달될 때에도 마찬가지였다. 바흐친은 이러한 경로를 "상호텍스트"라고 새롭게 명명했다. 왜냐하면 그것은 중립적으로 연결된 '접촉'이 아니라 송신자가 스스로 만들어 낸 결합관계의 체계이기 때문이다.

소격 estrangement 독일어나 러시아어로부터 옮길 때 종종 '소외(alienation)'로 오역되곤 하는 이 용어는 러시아 형식주의 문학 이론에 그 기원을 두고 있으며, 브레히트 연극의 실천과 이론 내에서 중심 개념 역할을 했다. 러시아 형식주의자들은 '낯설게 하는' 기법과 과정을 뜻하는 ostranenie를 예술 활동의 본질적인 임무 중의 하나로 파악했다. 이러한 인위적인 소격의 주요한 목적은 관객/독자에게 세계를 다른 방식으로 지각할 수 있도록 하는 것이며, 일상 언어의 천편일률적인 반복과 단절하는 것이며, 감각을 그것의 관습적 재현으로부터 소격시킴으로써 쇄신하는 것이다. 그렇지만 또한 소격은 관객/독자에게 형식으로서의 기법과 질료적 도구로서의 언어가 의미 생산 과정을 구성하는 두 요소임을 환기시켜 주기도 한다. 형식인 기법과 질료인 언어의 고유한 원칙과 내적 논리를 좇는다면, 심지어 기법과 언어가 서사, 의미론, 대상 세계 내의 지시 대상 등과 같은 보다 전통적인 의미 요소들을 능가할 수도 있다. 브레히트의 **소격 이론** 또는 **효과**는 소격 개념을 언어학적 분석에서 끄집어내어 주체의 사회적이고 정치적인 상황으로 옮겨 놓는다. 그의 작업 전체를 통해 브레히트는 관객 참여를 능동적인 변형의 행위로 정의하려 했다. 즉 브레히트에게 관객 참여는 바르트가 이후에 말한 바에 따르면 자연이 되어 버려 주체에게 보이지 않게 된 인지 행동 구조를 능동적으로 변형하는 행위이다. 그러므로 사실 브레히트에게 소격의 의미는 **소외**와 정확히 대립된다. 왜냐하면 **소격**의 임무 중 하나는 주체를 사회적·정치적 결정론의 포괄성 속에 정확하게 다시 위치시키는 일이기 때문이다. 소격을 통해 사회적·정치적 결정론은 불현듯 '운명'이 아니라 '만들어진' 것으로 여겨지게 되므로, 이에 자극받은 브레히트 연극의 관객들은 정치적 변혁을 위해 직접 행동을 취하게 된다.

수사 trope 수사란 언어의 형상(심상을 불러일으키는 어절, 어구, 표현)이며 보통 비유적 효과를 위해 사용된다. 잠바티스타 비코의 "시적 지식"(제유를 참고하라.)은 언어의 형상적 잠재력, 즉 문자적 의미에서 벗어나 비교와 대조를 허용할 수 있는 언어의 능력에 의존한다. 이런 벗어남이 수사의 한 예이며, 그 가장 흔한 예는 은유이다.

수행사 performative/performativity 영국 철학자 존 랭쇼 오스틴(John Langshaw Austin, 1911~1960)은 그의 책 『단어로 사물을 만드는 법』에서 언어를 사실적 언어와 수행적 언어, 두 방식의 언어로 구분한다. 전자는 사태의 기술로서 구조언어학자 에밀 방브니스트는 이를 삼인칭과 과거 시제를 사용하는 '서사(narrative)'라고 불렀다. 후자는 사태의 제정으로서 이는 판사가 "나는 당신에게 5년형을 선고한다."고 말할 때나 어떤 사람이 결혼식에서 "하겠습니다(I do)."라고 말하거나 "약속합니다(I promise)."라고 말하는 경우에 해당하며, 방브니스트는 이를 일인칭, 이인칭 대명사와 현재시제를 사용하는 '담론(discourse)'이라고 불렀다.

스펙터클 spectacle 유럽의 좌파 운동 단체인 상황주의 인터내셔널(the Situationist International, 1957~1972)이 비판적인 논쟁을 거듭하며 발전시킨 '스펙터클' 개념은 특히 2차 대전 이후 유럽 재건의 시기에 선진 자본주의가 명백히 새로운 단계에 진입했음을 알리는 개념이었다. 이제는 소비, 여가, 이미지(허상)가 사회생활과 정치생활의 경제에서 그 어느 때보다도 더욱 중요한 것이 되었다. 상황주의 운동의 주동자 기 드보르에게 '스펙터클'이란 새로운 모습의 권력이 자리한 영역이면서 동시에 새로운 전복의 전략이 자리한 영역이었다. 상황주의자들은 이런 영역에 관한 이론과 실천을 병행해 나갔다. 마르크스주의의 '물신숭배'와 '물화' 개념을 받아들인 드보르는 『스펙터클의 사회』(1967)에서 상품과 이미지는 구조적으로 같은 것이 되었다고 주장했다. 그는 "스펙터클은 고도로 축적되어 이미지가 된 자본"이라는 유명한 표현을 남겼다. 그리고 그 결과 한 단계 질적으로 도약된 통제가 나타났다고 주장했다. 이런 새로운 통제는 소비로 인해 정치적으로 수동적이고 사회적으로 고립된 주체를 만들어 낸다. 권력은 스펙터클을 통해 꾸준히 유지되지만 스펙터클을 통해 반박당할 수도 있다는 점에서 상황주의의 희망은 여전히 존재한다.

승화 sublimation 정신분석학에서 승화는 여전히 명확하지 않은 개념이다. 프로이트를 비롯한 어떤 정신분석학자도 결코 승화에 대한 정확한 정의를 내리지 못했다. 승화는 성적인 목표에서 성적이지 않은 목표로 본능의 방향이 전환되는 작용에 관련된다. 본능적 충동이 '승화', 즉 정돈되고 변경되기 위해서는 성적인 활동보다 더 값지거나 적어도 덜 파괴적인 목표가 사회 전반적으로 추구되어야 한다. 그러한 목표로는 프로이트가 강조한 학업과 예술의 목표뿐만 아니라 준법, 스포츠, 오락 등의 목표도 있다. 이런 활동을 위한 에너지는 여전히 성적인 것이긴 하지만 그 목적은 사회적인 것이다. 분명 프로이트는 억압뿐 아니라 승화가 없으면 문명은 존재하지 않는다고 생각했다. 그렇지만, 성적인 것과 예술적인 것 사이에는 뚜렷한 구분선이 존재하지 않는다. 20세기에 부상을 위시한 여러 미술가들은 성과 예술의 공통점을 즐겨 지적했다. 보다 과격한 다른 미술가들, 예컨대 다다이스트들은 승화 과정 전체를 뒤집어엎어 예술 형식을 깨뜨려 리비도 에너지를 분출시키려 했다. 때때로 이런 전략은 '탈승화'라는 이름으로 논의된다.

실증주의 positivism 프랑스 철학자 오귀스트 콩트(Auguste Comte, 1798~1857)는 형이상학에 근본적으로 대립하는 자신의 이론을 내세우기 위해 처음으로 실증주의 또는 실증철학이라는 용어를 사용했다. 콩트의 사상에 의하면 철학은 사물의 본질을 발견하려 해서는 안 된다. 그 대신 철학은 모든 선험적 원리들을 거부해야 하며, 관찰 가능한, 즉 실증적인 모든 사실들의 체계적인 종합을 이루어 내야 한다. 감각 경험을 통해 지식을 얻을 수 있다는 콩트의 경험 이론은 사회과학과 자연과학의 방법들 사이에는 어떠한 차이도 없다고 강조했는데, 이런 생각은 빌헬름 딜타이의 해석학적 순환에 관한 논의와 직접적으로 모순되는 것이었다. 빈 학파의 철학자와 수학자들은 루돌프 카르납(Rudolf Carnap, 1891~1970)과 오토 노이라트(Otto Neurath, 1882~1945)를 주축으로 결성되어 루트비히 비트겐슈타인을 본받아 콩트의 주장에 보다 견고한 철학적 토대를 부여했다. 그렇지만 이 책의 저자들이 높게 평가하는 대부분의 사상가들과 모든 미술사학자들은 실증주의의 일반적 기조를 비판했다.

아노미 anomie/anomic 1894년 에밀 뒤르켕이 처음 정의한 이 용어는 일반적으로 사회사와 사회이론에서 사용됐는데, 이는 사회의 규제가 약해지는 역사적 상황을 기술하기 위해서였다. 이런 시기에는 전통적으로 주체들의 상호작용 및 주체와 국가 사이의 상호작용을 통제했던 사회 윤리의 근본 계약이 파기된다. 오늘날, 사회의 아노미 확산에 대한 전형적인 예로는 자본주의의 신자유주의 이념이 지닌 전면적인 태도를 들 수 있다. 이런 신자유주의 이념은 교육, 건강복지, 기초적인 참정권, 노동조합 조직 같은 대의 제도 등, 근본적인 사회 제도를 체계적으로 와해시키는 것이다. 미학과 미술사의 논쟁에서 아노미라는 말이 사용될 때, 이 용어는 유토피아적 아방가르드의 열망과 최소한의 사회정치적 참여의 욕망마저도 소멸된 문화 생산자들의 작업 상황을 뜻한다. 미술 생산에 있어서 사회정치적 차원의 부재는 불가피하게 문화 전반의 아노미 상태로 이어진다. 이런 예로는, 제프 쿤스, 매튜 바니 같은 작가들을 들 수 있다. 여기에서 이윤의 극대화에 내몰린 신자유주의의 원칙인 투기와 수익성이 미술가, 컬렉터, 제도 등의 모든 정치학을 지배한다. 아노미 상태의 문화는 기껏해야 합법적이고 허울 좋은 허상의 속성을 띨 뿐이며, 최악의 상황에는 전문적인 투자 상담이 이루어지는 폐쇄회로 체계에 갇히고 만다.

아르 오트르 art autre '다른 미술', 또는 문자 그대로 '미술 다른'을 의미하는 이 표현은 1952년 프랑스 비평가 미셸 타피에가 처음 사용했다. 그는 이 용어로 장 뒤뷔페, 장 포트리에, 1951년 작고한 볼스의 미술뿐 아니라 그것을 모방한 미술 및 추상표현주의와 네오초현실주의를 절충한 작가들의 미술까지 단일한 가치 하에 결집시키려 했다. 곧이어 타피에는 이 표현을 앵포르멜 미술이라는 문구로 대체했고, 바뀐 용어가 지속적으로 쓰이게 된다. 그렇지만 뒤뷔페와 포트리에는 아르 오트르라는 용어만큼이나 앵포르멜 미술이라는 표현도 싫어했다. 앵포르멜 미술을 참고하라.

아바타 avatar 원래 힌두교의 신을 지칭하는 '아바타'라는 용어는 흔히 온라인 게임과 대화방에서 정체성을 대변하는 시각적 형상을 연상시킨다. 현대미술에서 아바타와 관련된 가장 큰 의미를 꼽자면, 비디오 게임 속에서 대신 활동하는 아바타들과 마찬가지로, 미술가가 구축한 캐릭터들도 실존 인물이나 미술가의 정체성 자체와는 본질적으로 아무런 연관이 없다는 사실이다. 대신 그 캐릭터들은 원격 조작되는 대리자이며, 마치 게임 속 가상인물들처럼 현실의 사람이 접근할 수 없는 장소들을 오가며 의미들을 표현할 수 있다. 달리 말하면 아바타를 통해 미술가들은 개별적인 정체성을 보여 줘야 할 '의무'로부터 '자유롭게' 되며, 집단적이고 상상적이며 유토피아적인 형태의 자아와 주체를 제시할 수 있게 된다.

아포리아 aporia/aporetic 철학과 수사학에 그 기원을 둔 용어인 아포리아는 미술 작품이 가진

거의 필수 불가결한 조건을 뜻한다. 그 조건이란 미술 작품이 내적으로 해결 불가능한 역설적인 모순의 구조를 발생시킨다는 사실이다. 예컨대, 재현적이면서 동시에 자기 지시적인 모순, 이데올로기의 이해관계에 완전히 종속되어 있으면서 자율성의 지위를 주장하는 모순, 도구화로부터 자유를 주장하지만 대중문화의 구조와 거대 경제의 이해관계에 의해 결정되어 있는 모순 등을 들 수 있다. 이러한 예들은 오늘날 미술이 처한 뚜렷한 아포리아의 몇몇 사례에 불과하다. 보다 미묘한 아포리아의 구조를 언급하자면, 예술이 보편적으로 이해 가능해야 한다고 주장하지만 언제나 특권적인 해석과 수용의 상황에 놓여 있다는 사실일 것이다. 또한 다른 아포리아를 들자면, 작품은 더 많은 관객을 확보해 비판적인 성찰을 퍼뜨리려 하지만 결국엔 무지막지한 흡수력을 지닌 스펙터클의 대중문화 속에 머물고 만다는 점이다. 따라서 오늘날 사실상 아포리아는 미학의 근본적인 비유적 수사 중의 <u>하나</u>라고 주장될 수도 있다. 여전히 풀리지 않은 채 남아 있는 문제들은 다음과 같다. 모든 예술작품이 해결할 수 없는 모순과 직면해야 한다는 의미에서 아포리아는 반동적인가? 아니면 예술작품의 기능이 일상생활의 행동구조와 지각구조를 지난한 모순의 끝없는 장벽과 맞대면시킴으로써 일상생활의 고정성과 확실성을 전복하고 내파하는 데 있다는 의미에서 아포리아는 능동적인가?

알렉산드리아주의 Alexandrianism 아방가르드는 끊임없이 다양한 입장을 취해 왔다. 그 입장들은 아카데미 미술에 반대하기, 정치적 비판에 참여하기, 주어진 재료에 집중하기, 대중문화에 집중하기 등이다. 그러나 이러한 모든 입장에 공통적인 것은 **전진**하라는 명령이었다. 그린버그는 1939년 「아방가르드와 키치」에서 "이데올로기적 혼동과 폭력의 한복판에서 문화를 계속 전진"시켜야 한다고 말했다. 이 논문이 제2차 세계대전 직전에 집필되었다는 사실은 주목할 만하다. 역설적이게도, 전통의 '진리들'이 의문시되어 변형과 혼란을 겪는 사회에서는 '부동의 **알렉산드리아주의**'가 문화 실천을 담당하게 된다. 알렉산드리아주의란 "일종의 아카데미주의로서, 여기서 실상 중요한 문제들은 분쟁을 불러일으킨다는 이유로 다루어지지 않으며, 창조 활동은 점점 축소되어 결국 형식을 세밀하게 다루는 능력이 되어 버리고, 더 중요한 모든 문제들은 옛 대가들의 선례에 따라 결정된다." 그린버그에 따르면, 아방가르드는 위와 같은 기만적인 사태에 도전하기 위해 19세기 중반에 최초로 등장한 것이다. 그렇지만 이런 알렉산드리아주의가 한순간의 사건이라 말하기는 어렵다. 자본주의 사회의 억압적인 현실 상태를 감추어 버리는 가상의 활발한 운동은 예외적인 것이라기보다는 일반적인 것이다. 그리고 알렉산드리아주의의 문제가 사라지지 않는 한, 아방가르드의 필요성도 역시 사라지지 않을 것이다.

앵포르멜 미술 art informel 1962년 프랑스 작가 장 폴랑이 『앵포르멜 미술』이라는 책을 출판한 다음에야 비로소 그보다 10년 전에 미셸 타피에가 만들어낸 '앵포르멜 미술'이라는 용어는 충분히 명쾌한 의미를 지니게 됐다. 그 책의 출간으로, 앵포르멜 미술은 후기입체주의 회화 또는 간혹 조각의 한 방식을 지칭하게 되었다. 여기서 형상은 그것이 추상적이든 아니든 간에 쉽사리 식별되지 않으며, 관람자의 의식 앞에 놓인 뒤얽힌 몸짓이나 축적된 재료에서부터 점차 드러나기 시작한다. 또한 이 명칭에 만족했던 대부분의 미술가들은 <u>타시즘</u> 작가라고 불리게 된다.

엔트로피 entropy 엔트로피 법칙은 19세기에 정초된 물리학의 한 분야인 열역학이 제시한 제2법칙이다. 이 법칙이 예견하는 바에 따르면, 모든 주어진 체계는 불가피하게 에너지를 상실하게 되어 결국 모든 유기적 조직이 불가역적으로 와해되어 결국 무차별성의 상태로 회귀하게 된다. 엔트로피 개념은 대중의 상상력에 직접적이고 광대한 효과를 미쳤다. 이는 특히 이 개념의 창시자 중 한 명인 사디 카르노가 선택한 예, 즉 태양계가 불가피하게 냉각되어 버릴 것이라는 예견 때문이었다. 곧이어 엔트로피 개념은 자연과학뿐만 아니라 인문과학에서도 많은 학문 영역에 도입되어, 정신분석학의 지그문트 프로이트, 인류학의 클로드 레비-스트로스, 미학의 움베르토 에코 등 다양한 작가들의 관심을 끌었다. 스테판 말라르메 등 모더니즘 저자들이 특히 주목했던 주제인 '단어들이 상투화되면서 점차 의미를 잃어가는 과정'도 하나의 엔트로피 과정으로 간주될 수 있을 것이다. 엔트로피 개념이 의사소통 영역에 직접적으로 응용되기 시작한 것은 바로 40년대 후반 정보이론가인 클라우드 섀넌과 노버트 위너가 엔트로피 개념을 채택하면서부터였다. 이들의 정의에 의하면, 하나의 메시지가 더욱 더 적은 정보 내용을 수반하면 할수록 그 메시지는 더욱 더 엔트로피적인 것이다. 예컨대, 모든 미국 대통령들이 암살당했더라면 그들의 죽음을 알리는 보도는 고도로 엔트로피적일 텐데, 이와 반대로 미국 대통령이 암살당한 예는 매우 드물기 때문에 존 F. 케네디의 암살 사건은 미디어를 위한 특별한 정보 가치를 지니게 된다. 그렇지만 로버트 스미슨이 60년대에 그의 주요한 모토로 엔트로피를 선택하기 전까지는, 엔트로피는 언제나 일종의 불가피한 비극적인 운명으로만 이해되어 왔다. 모든 과정에서 불가피하고 강력하게 행사되는 엔트로피에 흥미를 느낀 스미슨은 엔트로피가 그 자체로 인류에게 일종의 비판을 수행하고 있다며 이를 긍정적으로 보았고, 엔트로피가 모

든 사물과 존재의 유일한 보편적 조건이라는 사실을 긍정적으로 받아들였다.

연역적 구조 deductive structure 아마도 입체주의 그리드는 이후에 프랭크 스텔라의 회화 전체를 포괄하게 될 일종의 회화적 구성을 보여 주는 첫 번째 사례일 것이다. 캔버스의 모양에서 파생되어 일련의 평행선들 안에서 수직과 수평의 모서리가 반복되는 입체주의 그리드는 어떤 재현적 대상을 그려내는 것과는 무관한 드로잉의 한 사례이다. 오히려 이 그리드는 드로잉이 그려지는 표면을 되비추면서 그 표면 자체만을 '재현'한다. 스텔라는 그의 회화를 V나 U 같은 기이한 모양 속에 집어넣음으로써 이러한 '되비춤'을 훨씬 더 강조한다. 이렇듯 일련의 규칙적인 줄무늬들을 창조하기 위해 모서리와 평행하게 그은 스텔라의 드로잉에서는 모양 자체 외에 아무것도 재현되지 않을 뿐만 아니라, '깊이'나 표면 내의 환영적 공간을 전혀 읽어낼 수가 없다. 표면은 표면 자체만을 일관되게 재현하므로 북 가죽처럼 팽팽하게 잡아당겨져 있다. 비평가 마이클 프리드는 스텔라의 작품에 대한 글에서 이러한 절차를 '연역적 구조'라고 불렀다.

예술의지 Kunstwollen 빈의 미술사학자 알로이스 리글이 발전시킨 개념인 쿤스트볼렌은 보통 '예술의욕'이나 '예술의지'로 번역된다. 헤겔적인 성격을 띤 이 개념은 리글이 오스트리아 실용미술관의 큐레이터로 활동했던 만큼, 해당 문화와 시대의 텍스타일 같은 '저급' 공예에서부터 이젤 회화 같은 '고급' 예술에 이르는 모든 측면에 본성상 정신적이면서 동시에 감성적인 어떤 형식에 대한 의지가 스며들어 있음을 뜻한다. 그렇지만 헤겔과 달리 리글은 그 어떤 형식이나 시대도 무시되어서는 안 된다고 주장했으며, 그의 독특한 작업은 바로크의 집단 초상화나 '후기 로마의 예술 산업'처럼 오랫동안 과소평가되었던 실천과 시대에 집중되었다. 예술의지의 관념론은 재료, 기술, 기능의 실증적인 역할을 특권시한 건축가 고트프리트 젬퍼(Gottfried Semper, 1803~1979)의 이론에 반대하며 등장했다. 형식화하려는 하나의 의지가 한 시대의 모든 산물에 영향을 미친다고 주장하는 예술의지 관념론은 20세기 초의 여러 미술가들, 특히 빈 분리파에 가담한 미술가들의 관심을 끌었다. 이들의 모토 '각각의 시대에 각각의 예술을, 예술에 자유를.'은 예술의지의 이념을 집약하는 것이었다.

오브제 트루베 objet trouvé 레디메이드, 구축주의 조각, 아상블라주와 마찬가지로, 오브제 트루베 즉 '발견된 오브제'는 인간 형상의 이상적 모델링에 기반을 둔 전통 조각에 대한 비판적인 대안으로 등장했다. 앙드레 브르통과 살바도르 달리 같은 초현실주의자들이 실천했던 발견된 오브제는 성격상 그것과 가장 가까운 기법인 레디메이드와 대조해 볼 때 그 정의가 가장 명확하게 드러난다. 마르셀 뒤샹이 처음 제시한 레디메이드는 자전거 바퀴, 병 건조대, 소변기 등 공장에서 생산된 일상적인 상품이었다. 이것들은 예술의 자리에 들어서면서 예술과 예술가에 관한 기본 전제에 문제를 제기한다. 레디메이드는 익명성의 경향을 띠며, 개성 없이 밋밋하고, 인간의 노동이 가해진 느낌이 거의 없다. 그렇지만 적어도 초현실주의자의 발견된 오브제는 그렇지 않다. 이들이 이용한 낯설고 오래된 사물들은 대개 구석진 가판대나 벼룩시장에서 발견된 것들이었다. 발견된 오브제는 예술가의 억압된 욕망을 보여 주거나, 사회의 낙오된 생산양식을 보여 준다. 이 아리송한 두 가지를 모두 보여 주는 오브제로 브르통이 어느 날 파리 외곽의 한 벼룩시장에서 발견한 '슬리퍼-숟가락'을 들 수 있다.(그는 1937년 작품 『광란의 사랑』에서 이와 관련된 일화를 다루었다.) 손잡이 밑을 조그만 구두가 받치고 있는 이 시골풍의 목공예 숟가락은 낙오된 사물이었으며, 브르통은 이것을 과거의 욕망과 미래의 사랑이 담긴 것으로 보았다.

오이디푸스 콤플렉스 Oedipus complex 프로이트 정신분석학의 기초개념인 오이디푸스 콤플렉스는 남자아이와 여자아이의 심리적 삶을 사로잡고 있는 갈망, 공포, 금지의 복합체이다. 소포클레스의 비극 『오이디푸스 왕』에서 이름을 차용한 이 콤플렉스는 이성의 부모에 대한 성적 욕망과 동성의 부모에 대한 살해 욕망을 포함한다. 이 콤플렉스는 3세부터 5세 사이에 가장 왕성하게 나타나지만, 성적 잠복기를 거쳐 사춘기에 다다르면 다시 나타난다. 이때, 오이디푸스 콤플렉스는 보통 가족 외부의 성적 대상을 선택함으로써 해소된다. 그렇지만 이런 선택은 남자가 어머니를 갈구하고 여자가 아버지를 갈구하는 오이디푸스 콤플렉스의 또 다른 변장된 모습일 수도 있다. 아무튼 프로이트에 의하면, 아들은 대개 언어나 그림의 형태로 나타나는 거세 위협인 아버지의 위협으로 인해 오이디푸스 콤플렉스에서 벗어나게 된다. 딸은 그러한 위협에 직면하지 않는다. 따라서 프로이트가 보기에 여자아이는 오이디푸스 콤플렉스로부터 완전히 벗어날 수 없다. 당연히 이 개념은 초현실주의자들의 관심을 끌었으며, 끊임없이 페미니즘 미술가와 이론가를 자극하고 있다.

음소 phoneme 하나의 음소는 분절된 말을 구별해 내는 최소 단위, 즉 언어의 원자이다. 음소는 더 작은 단위로 분해될 수 없는 음성이지만, 그런 모든 음성이 심지어 또박또박 말할 때조차도 무조

건 음소인 것은 아니다. 예를 들어 영어의 p나 t 다음에 반드시 뒤따르는 h음은 음소가 아니다. 왜냐하면 그 음성은 구별 혹은 차별의 기능을 지니지 않았기 때문이다. 같은 음성이라도 단어 hair의 처음에 발음되는 h음은 하나의 음소인데, 여기서 hair는 이 h음에 의해 h음이 발음되지 않는 heir와 차별화된다.

응축 condensation 지그문트 프로이트는 자신의 꿈을 해석하면서 응축 개념을 발전시켰지만, 또한 응축은 무의식 일반의 기본적인 작동 과정도 의미했다. 이 과정에서는 하나의 관념, 즉 이미지나 단어가 연상 작용을 통해 다수의 의미를 대신하게 된다. 이런 한 관념은 다양한 노선에서 연상된 의미들을 끌어당기고 '응축'시켜서 이를 통해 어떤 특별한 강렬함과 특수한 애매함을 지니게 된다. 이런 관점에서 본다면 꿈에서 응축이 맡는 기능이 이해될 수 있는데, 응축의 '표층 내용'인 우리가 본다고 여기는 서사는 응축의 '심층 내용'인 우리가 해독해야 할 의미보다 더욱 조밀하고 혼잡하다. 또한 응축은 증상을 형성하는 활동도 하는데, 다양한 욕망들도 하나의 성질이나 행동으로 합성될 수 있다. 이미지가 꿈이나 증상과 유사하다는 점을 인정한다면, '응축'은 미술 비평에서도 일종의 사용가치를 지니고 있다. 정신분석학에서 응축의 보완 개념은 무의식의 또 다른 기본적인 작동 과정인 전치이다. 그리고 언어학에서 응축의 대응 개념은 연상된 의미들을 층층이 쌓는 행위인 은유이다. 환유를 참고하라.

이타성 alterity '이타성'은 어원학적으로 '타자성'의 상태이며, 오랫동안 많은 모더니스트들이 추구한 목표였다. 프랑스의 청년 시인 아르튀르 랭보가 1871년에 말한 "나는 타자다(Je est un autre)."라는 문구를 떠올려 보라. 이러한 타자성은 멀리 떨어진 문화에 있는 것으로 여겨졌다. 이에 관련된 가장 유명한 예로 폴 고갱을 들 수 있다. 그는 미술 제작뿐만 아니라 삶의 영역에 있어서도 새로운 방식을 찾기 위해 타히티로 여행을 떠났다. 그러나 자신의 터전과 가까운 장소, 즉 출생지의 전통, 민속 미술, 농경문화 등에서도 타자성은 추구될 수 있다. 또한 때때로 무의식 속에서 이러한 이타성은 낯선 만큼 훨씬 더 친밀한 방식으로 존재하는 것처럼 보인다. 무엇보다도 막스 에른스트 같은 초현실주의자들이 탐구한 애매한 꿈과 모호한 욕망의 타자성이 그러하다. 요컨대, 많은 모더니스트들은 이타성의 파괴적인 잠재력 때문에 그것을 추구했지만, 이타성은 결코 고정된 위치를 지니지 않았다. 페미니즘 이론과 후기식민주의 담론이 등장한 이후에 이 용어는 새로운 가치를 얻게 된다. 즉 이타성은 지배 문화로부터 벗어난 낭만적인 장소가 아니라, 지배 문화를 근본적으로 비판하는 입장, 지배 문화가 전혀 생각하지도 전달하지도 허용하지도 못하는 어떤 것으로서 특권적인 가치를 지니게 된다.

인식론 epistemology 그리스어 에피스테메(학문, 지식)와 로고스(이론, 말)에서 유래된 이 용어는 처음에는 지식이나 학문에 관한 이론을 뜻했다. 그러나 20세기 초에 수학과 물리학의 토대에 심각한 위기가 도래함에 따라 학문의 일반적인 원칙과 방법에 대한 비판적인 분석인 인식론적 탐구는 순수 논리학의 영역으로 유폐되어 버렸으며, 이러한 흐름은 영미 인식론에서는 여전히 지배적이다. 이와 다른 또 하나의 경향은 가스통 바슐라르, 알렉상드르 코이레, 조르주 캉길렘 등 전후 프랑스의 학자들 사이에서 특히 활발했으며 미국에서는 토머스 쿤이 그 대표적 인물이다. 이 경향은 학문 분과의 형성과 학문적 이론의 내적 전개에 주목한다. 바로 이러한 갈래의 인식론을 바탕으로 삼아 미셸 푸코는 에피스테메 개념을 사용한다. 『말과 사물』에서 에피스테메란 다양한 학문 내에서, 혹은 오히려 특정한 시대에, 주어진 시간 속에서 무엇이 사유할 만한 것인지 결정하는 다양한 담론적 실천 내에서, 지식이 분절되는 특정한 방식을 의미한다. 한 에피스테메에서 다른 에피스테메로의 역사적 이행은 언제나 일종의 단절로 표시되는 반면, 각각의 에피스테메는 동일한 정합적 모델에 따르는 일군의 특정한 여러 지배적인 담론적 실천들로 간주된다. 『말과 사물』에서 푸코는 서구 사유의 세 가지 성공적인 에피스테메를 식별해 내고 이에 대해 논의한다. 그 세 에피스테메는 유사성에 사로잡혀 있는 르네상스 에피스테메, 재현이 결정적인 역할을 했던 고전주의 시대의 에피스테메, 인문과학의 도래를 관장한 현대의 에피스테메이다.

자소 grapheme 보통의 용법상, 자소란 문자 언어의 최소 단위, 즉 더 작은 의미의 단위들로 분해될 수 없는 문자의 요소이다. 그어진 선은 심지어 그것이 어떤 것을 묘사하기 이전에도 이미 다른 분야의 드로잉이나 의미에 결합되어 있다. 그것은 기계 제도공이 목재에 그은 선일 수도 있고, 만화가가 쓱쓱 그린 선일 수도 있고, 광고 삽화가가 임시로 그린 윤곽선일 수도 있다. 이렇듯 드로잉에 연상적인 정체성을 부여하는 게 바로 자소의 활동이다. 알아보기 힘든 자국에 불과한 자소를 통해 모든 드로잉이 만들어진다.

자움 zaum 러시아어로 초이성을 뜻하는 zaumnoe의 축약어인 이 용어는 1913년 미래주의자

알렉세이 크루체니흐와 벨레미르 흘레브니코프가 만든 것이다. 그들은 자신이 창안한 새로운 시적 언어를 자움이라 불렀다. 그 시적 언어는 무의미한 신조어와 알 수 없는 음성으로 가득했고, 쓰인 모습을 보면 다만 문자들의 덩어리에 불과했다. 그들은 단어 자체가 직접적으로 우리 감각에 영향을 미치며 그것에 할당된 의미 작용과 무관하게 어떤 의미를 띤다고 주장했다. 또한 그들은 이성적인 언어 용법을 극복하려 했으며, 언어 발화의 음성적 물질성을 강조했다.

전기주의 biographism 1970년대에 모더니즘이 쇠퇴함에 따라 추상미술의 형식 논리는 시들해지기 시작했고, 이를 대신해 전기주의는 아방가르드 작업의 의미가 미술가의 생애를 통해 발견될 수 있으며 미술 작품은 미술가의 생애를 위해 사용된 하나의 표식으로 간주될 수 있다고 확신했다. 비슷한 시기에 전기주의는 또한 맹렬한 공격을 받았다. 롤랑 바르트의 논문 「작가의 죽음」과 미셸 푸코가 1969년 「작가란 무엇인가?」에서 했던 통렬한 표현 "누가 말하는지가 왜 중요한가?"가 전기주의를 공격한 대표적 예들이다. 프로이트의 『레오나르도 다 빈치와 그의 유년 시절』에 찬동하는 미술사학자와 미술비평가는 전기적 정보 속에서 작품의 '자물쇠를 열' 세부적인 징후를 찾아내려 애썼다. 피카소가 회화와 드로잉에 그의 이름뿐만 아니라 날짜 및 심지어 시간까지 기입하는 습관은 이러한 믿음에 신뢰를 더해 주었다. 피카소의 비서였던 하이메 사바르테스는 언젠가 이러한 단서의 흔적이 잇따라 발견될 것이라고 예견했다. 그는 "우리는 피카소의 작품 속에서 그의 정신적 추이, 운명의 부침, 만족과 당혹감, 기쁨과 환희, 매년 특정한 시기나 순간에 겪었던 고통을 발견할 수 있을 것이다."라고 말했다.

전용 détournement 편향, 전환, 변경, 왜곡, 오용, 착복, 강탈, 또는 무언가를 통상적인 진로나 목적에서 이탈시키는 행위를 뜻하는 프랑스어로, 50년대 상황주의자들이 발전시킨 기법이다. 《상황주의 인터내셔널》 제3호(1959)에서 정의한 바에 따르면 "전용은 …… 무엇보다 이전에 조직된 표현의 가치에 대한 부정이다." 일반적으로 전용에 의해 예술적이거나 비예술적인 생산물(미술 작품, 영화, 보도사진, 포스터, 광고, 텍스트, 담화, 그밖에 다른 형태의 시각적이거나 언어적인 표현)이 재가공되는 경우, 이 새로운 결과물의 의미는 원래의 의미에 상반되거나 대립된다. 이 개념을 이론화하던 초창기에 『전용의 사용법(A User' Guide to Détournement)』(1956)에서 기 드보르와 질 J. 올만(Gil J. Wolman)은 전용을 두 가지 유형으로 구분했다. 사소한 전용과 과도한 전용이다. "사소한 전용이 관여하는 요소는 그것 자체로는 아무런 중요성이 없어서 그것이 위치하게 된 새로운 맥락에서 그것의 모든 의미가 도출된다. 예컨대 발췌된 기사, 중립적인 문장, 진부한 사진이 이에 해당된다. 반대로 과도한 전용은…… 그 자체로 중요한 요소에 대한 전용이며 새로운 맥락에서 그것의 다른 범위를 끄집어낸다. 생-쥐스트(Saint-Just)의 슬로건, 에이젠슈테인의 영화 시퀀스를 예로 들 수 있다." 상황주의자들은 여러 선구자들의 영향을 받아 전용의 기법을 발전시켰다. 그중에는 콜라주를 사용하며 서로 맞지 않는 사물들을 나란히 늘어놓은 초현실주의자들이 있었다. 상황주의자들은 1959년에 발행한 《상황주의 인터내셔널》에서 다음과 같이 썼다. "전용은 이미 존재하던 예술적 요소들을 새로운 집합으로 다시 사용하는 것이며, 상황주의 인터내셔널 창립 이전부터 이후까지 꾸준히 현존해 온 동시대 아방가르드의 경향이다." 그들은 나아가 이 기법이 어떻게 일상생활로까지 확장됐는지 보여 준다. "우리가 전용된 표현을 사용한 예들은 다음과 같다. 첫째, 요른의 개작된 회화. 둘째, 드보르와 요른의 『비망록』이라는 책. '미리 제작된 요소들로만 온전히 이루어진' 이 책 속에서 각 페이지의 글은 모든 방향으로 이어지고 문장들의 상호관계는 반드시 미완으로 남는다. 셋째, 콘스탄트의 전용된 조각을 위한 기획. 끝으로 드보르의 전용된 다큐멘터리 필름 「충분히 짧은 시간 동안 지나간 몇몇의 사람들에 관하여(On the Passage of a Few Persons Through a Rather Brief Unity of Time)」. 『전용의 사용법』에서 '극단적 전용'이라고 명명된 것, 즉 일상적인 사회생활에서 작동하려는 경향을 띤 전용(예컨대 놀이의 영역에 속하는 암호나 변장)의 단계에서, 우리는 다양한 수준을 지닌 다음의 것들을 언급할 수 있다. 첫째, 갈리지오의 산업 회화. 둘째, 색채에 기반을 두고 분업하는 조립라인 회화를 위한 비카에르트(Wyckaert)의 '오케스트라' 기획. 끝으로 일원적 도시주의에 기원을 둔 수많은 건물들의 전용. 그러나 이런 맥락에서 또한 우리는 바로 상황주의 인터내셔널의 '조직'과 선전의 형태도 언급해야 한다." 이 마지막 예는 전용의 혁명적 잠재력에 대한 상황주의자들의 믿음을 가리킨다. 그것은 자본주의 체계의 표현들을 그 체계에 반대하도록 전환하는 데 있다. 『전용의 사용법』에 따르면, "전용은 새로운 측면의 재능을 발견하는 데 그치지 않는다. 또한 전용은 모든 세속적·법적 관습들과 정면으로 부딪치면서 제대로 된 계급투쟁을 위한 강력한 문화적 도구로서 반드시 등장한다. 전용의 값싼 생산물들은 지성의 만리장성을 돌파하는 강력한 무기다. 이것이 프롤레타리아 예술 교육을 위한 실질적 수단이며, 문학적 공산주의를 위한 첫걸음이다."

전치 displacement 정신분석학에서 응축의 보완 개념인 '전치'는 꿈에서 작동하는 또 하나의

본질적인 과정, 즉 프로이트에 따르면 또 하나의 본질적인 꿈-작업이다. 응축이 수직적인, 또는 은유적인 연상 작용 속에 의미들을 층층이 쌓는 것인 데 비해, 전치는 수평적인, 또는 환유적인 접속 내에서 미끄러지는 의미들을 뜻한다. 그렇다면 전치의 경우에 하나의 관념, 특별한 에너지나 의미와 함께 '카텍시스'되는, 즉 집중되는 하나의 단어나 하나의 이미지는 이렇게 충전된 것의 일부를 다른 인접한 관념에 전달한다. 이 인접한 관념은 응축에서와 마찬가지로 강렬함과 애매함을 획득하게 된다. 응축과 마찬가지로 전치도 종종 증상이나 다른 무의식적 생산물이 형성될 때 작동한다. 마찬가지로, 조심해서 사용하기만 한다면 전치 개념도 미술을 어떤 작품을 제작하고 감상할 때 연루되는 무의식 과정과 관련해서 해석할 때 적용될 수 있다.

제유 synecdoche 언어는 문자나 형상으로 이해되며, 수사적 표현은 언어의 사전적 의미에서 벗어나 사물의 심상을 불러일으킨다. 이탈리아 철학자 잠바티스타 비코는 『새로운 학문』(1725)에서 신이 인간에게 지식을 계시해 준 것이 아니라면 어떻게 인간이 지식을 획득할 수 있는 건지 궁금하게 여겼다. 비코는 한 원시인을 상정해 그의 유일한 이해의 수단이 그가 아는 자신의 신체를 그가 모르는 다른 것들과 비교하는 방법일 것이라고 가정했다. 천둥소리를 들은 원시인은 그 소리를 자신의 신체 곳곳에 견주어 보고 그것이 일종의 우렁찬 목소리일 거라고 단정한다. 이렇게 견주어 보는 행위가 은유라는 시적 형식을 만들어 낸다. 그 다음, 원시인은 그 소리의 원인에 대해 궁금해 하고 아주 거대한 신체가 그 목소리를 낸다고 상상한다. 그는 이 거대한 신체가 신의 신체라고 생각하며, 이때 원인을 되짚어 나가는 이런 사고가 환유라는 시적 형식을 만들어 낸다. 끝으로, 그 원시인은 왜 신이 그런 굉음을 내야만 했는지 궁금하게 여기고 신이 화가 났기 때문이라고 단정한다. 비코가 보기에 이런 원인이나 개념적 토대가 제유라는 시적 형식을 만들어 낸다. 당연하게도, 비코는 이처럼 모르는 것에서 아는 것으로 나아가는 과정을 일컬어 '시적 지식'이라고 불렀다. 그리고 이 시적 지식이 서구의 역사가 전개된 시기들을 각각 독립된 에피스테메로 규정한 미셸 푸코의 중요한 연구서 『말과 사물』(1970)의 구조를 결정한다. 푸코는 르네상스의 지식이 은유적 유사성에 기반을 두고 있다고 말한다. 푸코가 고전주의 시대라고 부르는 17~18세기는 지식이 환유적인 동일성과 차이로서 만들어진다. 한편, 근대적 학문 분과가 탄생한 19세기에는 지식이 제유적인 유비와 계기로서 만들어진다.

존재론 ontology/ontological 그리스어 '존재하다'라는 동사의 현재분사 ontos와 학문·말을 뜻하는 logos에서 파생된 용어로 17세기에 만들어졌다. 이 용어는 아리스토텔레스 이후 형이상학의 가장 중요한 분야로 여겨진 '존재로서의 존재' 또는 '존재의 본질'에 관한 철학 분야를 지칭한다. 더불어 '존재론적'이라는 형용사는 '본질에 관한 것'을 뜻한다. 각각의 예술의 역사는 각각의 고유한 본질에 대한 탐구라는 클레멘트 그린버그의 착상은 목적론적 주장이며 동시에 존재론적 주장이다.

지속 durée 프랑스 철학자 앙리 베르그송의 저작은 이탈리아 미래주의자들의 추앙을 받았다. 베르그송은 '객관적 시간'과 '주관적 시간'을 대립시키고, '주관적 시간'을 지속이라 명명했다. 베르그송의 주장에 의하면, '객관적 시간'은 공간의 변장된 모습이다. 따라서 '객관적 시간'을 측정하거나 표상하기 위해 시계나 화살 같은 공간적 수단이 동원된다. 반면 주관적인 체험의 시간은 불가분적인 흐름을 지닌다. 인간 의식은 이런 지속을 직관적으로 포착함으로써 자신의 중심적인 통일성에 접근할 수 있다. 1929년에 노벨문학상을 수상하는 등 10~20년대에 어마어마한 성공을 거두던 베르그송의 관점은 정신분석학에 의해 밀려나게 되는데, 그 이유는 정신분석학에 의하면 인간의 정신은 상충하는 힘들로 쪼개진 한 영역이었기 때문이다. 그렇지만 베르그송의 관점은 60년대 이후 다시 회자되기 시작했는데, 이는 프랑스 철학자 질 들뢰즈의 저작에 힘입은 바 크다.

지시 대상 referent 구조언어학의 중요한 과제는 한 기호가 지시하는 관념을 그 기호가 명명하는 대상과 구별해 내는 일이었다. 이는 구조언어학을 만든 페르디낭 드 소쉬르의 강의에서 언급된 것처럼 "의미는 대립적, 상대적, 변별적(negative)"이기 때문이다. 말하자면, 의미는 구조주의자들이 '이항'이나 '계열체'라고 부르는 대립을 중심으로 형성되며, 무언가의 의미는 그것이 아닌 것들과의 대조를 통해 만들어진다. 예컨대, '높음'은 '낮음'과 구별되며, '검정'은 '하양'과 구별된다. 지시 대상은 이러한 대립의 '상대적, 변별적(negative)' 결과이다. 그것은 실재 대상이 아니라 하나의 개념이다.

총체예술 Gesamtkunstwerk '총체예술', 더 정확히는 '총체예술작품'으로 번역되는 독일어 게잠트쿤스트베르크는 19세기 작곡가 리하르트 바그너에 의해 확립됐다. 위대한 오페라에 대한 그의 미적 야심, 즉 모든 예술을 한 음악극 안에 포섭하고, 미적 체험을 매우 강렬하게 만들어 구원의 힘까지는 아니더라도 적어도 제의적인 힘을 가질 수 있게 만들고 싶었던 그의 야심을 뜻하게 된 것이

다. 이후 이 개념은 독특한 흥망성쇠를 겪게 되었고 이러한 의미에서 이 개념은 하나의 예술적 물신이 되었다고 볼 수 있다. 곧이어 예술의 초월적이거나 총체적인 차원을 주장하는 대부분의 기획이 이 개념을 중심으로 시도되었으며, 여타의 형식들 위에 군림할 만한 대가적인 형식으로 지목되어 온 다양한 시기의 다양한 예술들이 이에 동원됐다. 예컨대 아르 누보의 경우엔 디자인이 이러한 지배적인 기능을 가진 분야였고, 데 스테일의 경우엔 회화가, 바우하우스의 경우엔 건축이 그러한 기능을 했다. 바우하우스의 설립 요강의 표지는 고딕 성당의 목판화였고, 비유적으로 말하자면 그 성당 밑에 모든 예술과 공예가 피신해 있었다. 그렇지만 총체예술은 모든 예술들을 포섭하는 개념이었기 때문에 모더니즘의 다른 정언명령, 즉 각각의 예술은 다른 예술과의 차이를 통해 분명하게 정의되어야 한다는 매체 특수성의 정언명령과 대적하게 되었다. 오늘날 총체예술 개념은 과거의 그것처럼 보임에도 불구하고 좀처럼 사라지지 않는다. 제2차 세계대전 이후 해프닝과 여러 퍼포먼스들을 통해 부활한 총체예술 개념은 누보 레알리슴과 팝아트의 여러 공연을 통해 거론됐으며 오늘날 다수의 설치미술에서 등장하고 있다.

칼리그람 calligramme/calligram/calligrammatic 1918년 기욤 아폴리네르는 제1차 세계대전 동안 격리된 참호 속에서 창작한 칼리그람들을 모아 출판했다. 칼리그람은 단어들이 시의 제목이 가리키는 대상의 모양을 띠도록 만들어진 시다. 한 예로 「비가 온다」를 들 수 있는데, 이 시에서 글자들은 비를 모방하기 위해 수직의 경로를 따라 밑으로 흘러내린다. 또 다른 예로 「넥타이와 회중시계」를 들 수 있는데, 여기서도 시의 단어들이 그 두 대상의 모습을 따라 배열된다. 입체주의 콜라주나 재스퍼 존스와 에드워드 루샤의 회화 등 위와 같은 방식으로 조합된 언어와 이미지를 일컬어 '칼리그람'이라고 한다.

키치 kitsch 키치는 어떤 대상을 만들어 내는 재료의 본성을 무시하는 형식인데, 대체로 이 형식은 산업 생산이 초래한 결과물이다. 따라서 은세공인이 더 이상 직접 세공 기술을 발휘해 금속을 다루지 않고 금속을 가공하기 위해 단순히 '감각이 없는' 절단기로 찍어댈 때, 이런 형식은 더 이상 압력에 대한 금속의 본성적 저항을 고려하지 않으며 이오니아식 원주의 꽃 모티프나 문양 같은 여타의 패턴들을 모방해 만들어진다. 이러한 모방을 키치라고 부르게 되었고, 클레멘트 그린버그는 1939년 「아방가르드와 키치」에서 그것을 아방가르드의 숙명적인 적으로 상정했다. 밀란 쿤데라는 소설 『참을 수 없는 존재의 가벼움』에서 키치에 대한 보다 과격한 정의를 제시했다. 그는 키치가 끔찍한 것들에 대해 보편적인 승인을 이끌어 내면서 인간 생활에 버젓이 존재하는 똥을 감춰 버린다고 말했다. 따라서 키치는 인간 현실의 무게로부터 자신을 방어하기 위해 상투성을 무분별하게 포용하는 것이다. 쿤데라는 이런 방어 때문에 "인간 실존은 고유한 차원을 상실해 참을 수 없이 가벼운 것이 되어 버린다."라고 말한다.

타시즘 tachisme '때', '얼룩', '자국'을 뜻하는 프랑스어 tache가 이 단어의 어근이다. 추상표현주의의 유럽적 변종인 타시즘은 '서정적 추상'이라 불리기도 한다. 타시즘 작품이 추상표현주의 작품과 구별되는 중요한 차이는 타시즘이 작품 규모가 작고 풍경화의 구상적 전통에 의존하고 있다는 점이다. 여러 타시즘 작가들이 폴록이 즐겨 사용한 자동기술법에 관심을 표현했음에도 불구하고, 타시즘은 극히 구성적이었으며 입체주의 사상에 의존해 회화를 일종의 조화로운 총체로 여겼다. 앵포르멜 미술을 참고하라.

탈매체적 조건 postmedium condition 60~70년대에 등장한, 서로 독립적이지만 또한 연결된 다섯 가지 현상이 모더니즘 역사의 중심을 차지하던 매체 특수성을 곤궁에 빠뜨리는 것으로 보였다. 그 첫 번째 현상은 포스트미니멀리즘이다. 이제 미술 대상은 일제히 탈물질화되어, 벽에 그은 선들, 영국의 풍경 속을 걸으며 기록한 사진들, 언덕 아래로 쏟아부은 아스팔트 더미가 되었다. 두 번째는 개념미술이다. 사진에 의존하고 물질적 오브제를 무시한다는 점에서 첫 번째 현상과 상통하는 개념미술은 그 창시자 중 한 명인 조지프 코수스가 언급한 것처럼 오로지 '미술'이라는 단어의 직접적·언어적 정의에만 관심을 쏟았다. 세 번째 현상은 마르셀 뒤샹의 부상이다. 그는 파블로 피카소를 제치고 20세기의 가장 영향력 있는 미술가가 되었다. 네 번째는 포스트모더니즘이다. 회화·조각·건축에서 일어난 이 운동은 모더니즘 미술이 추구하던 모든 것을 없애 버리려 했다. 바우하우스와 미스 반 데어 로에의 모더니즘 건축은 "형태는 기능에 따른다."라는 격언을 준수했는데, 이것은 추상을 향한 움직임 속에서 건축의 원리들을 결합할 공간적 입체를 생산하려는 것이었다. 그러나 마이클 그레이브스와 찰스 W. 무어 같은 포스트모던 건축가들은 그런 추상을 거부하며 건축을 일종의 장식으로 만들었고, 고전적인 열주나 18세기 정원의 부속건물, 별장을 모방했다. 회화와 조각 분야에서는 '트랜스아방가르드'라는 기치로 모인 이탈리아 미술가들은 구축 조각을 버리고 청동

주조로 되돌아갔으며, 모노크롬을 비롯한 여타 추상 형식을 버리고 파시즘 사실주의의 고전적인 누드를 들여왔다. 다섯 번째는 60년대 말부터 70년대 내내 프랑스 철학자 자크 데리다의 저작을 중심으로 지성계를 풍미한 '해체'였다. 클레멘트 그린버그가 정의했던 것처럼, 매체 특수성은 자기 반영적인('자기비판적인') 모더니즘 미술가로 하여금 "각각의 예술의 매체가 지닌 모든 독특한 본성에 일치"하는, 그 "예술의 독특하고 고유한 권한 영역"을 규정하도록 요구한다. 이런 '자기비판'의 임무는 다른 모든 예술로부터 빌려올 수 있을 법한 모든 효과를, 각각의 예술의 특수한 효과에서 제거하는 것이다. 그리하여 "각각의 예술은 '순수해지며 그 순수함 속에서 질적 기준과 독립성을 보장받게 된다." 그런데 '고유함'과 '순수함'이라는 개념은 프랑스어 propre의 의미에 연결돼 있다. 이 프랑스어는 '순수'와 '고유함'을 모두 뜻하는데, 둘 다 해체주의자들이 가상적인 것으로 간주하던 개념들이다. 고유성이 공고화되는 것은 주체가 자신의 유일무이한 개별적 존재의 범위 내에서 자기현전을 성찰하는 의식을 통해서인데, 이것을 데리다는 "현전의 형이상학"이라고 조롱한다. 매체의 '특수성'을 보장하던 모든 것에 가해진 이런 협공들은 몇몇 미술 비평가들이 "탈매체적 조건"이라고 부르는 상황을 초래했다. 이런 상황 속에서 동시대 화가와 조각가는 빗발치는 포스트모더니즘 비평에 의해 공허한 것이 되어 버린 실천들로 되돌아가지 말아야 한다고 강하게 느꼈다.

탈승화 desublimation 비평에서 다뤄지는 탈승화 개념과 정신분석학의 형식을 빌린 미술사 저술에서 다뤄지는 탈승화 개념은 서로 모순되는 방식으로 나타난다. 모든 유형의 문화 생산에 가정된 선결조건인 프로이트의 승화 개념에 대한 명백한 대응물인 이 탈승화 모델이 기술하는 것은 무엇보다도 리비도적 욕구를 승화하고 점차 복잡해지는 형식의 사회적 관계, 지식, 생산 속에서 경험을 차별화하는 주체의 능력을 저지시키는 사회적 조건이다. 라디오와 축음기 같은 음악 복제 기술과 함께 부상한 음악 감상의 '탈승화'에 대한 아도르노의 비판이 그 적절한 예이다. 여기서 탈승화는 대중문화의 형성에 따른 문화의 쇠퇴를 사회적·역사적으로 결정하는 요인으로 여겨진다. 그러나 탈승화를 반대로 정의하는 경우에는, 탈승화는 예술 작품 자체 내에 존재하는 서로 마찰하는 충동들을 전면화하는 전략을 의미한다. 승화를 강요하는 사회는 고급미술 작품이 만든 승화의 자부심을 믿지 않는 반미학적 제스처, 과정, 재료를 거부한다. 탈승화는 고급예술 대 대중문화의 변증법 내에서 작동하고, 20세기 전체의 대중문화의 도상과 기술에 대한 반(反)동일시로서 수행되어, 그 결과 모더니즘의 신화를 받쳐주던 자율성에 대한 거짓된 주장을 무너뜨린다. 동시에, 이러한 반미학적 제스처는 모든 승화 행위가 동시에 또한 리비도 억압 행위임을 강조하며, 또한 예술작품만이 이런 모순을 명백히 드러낼 수 있으며 예술 생산의 기원이 신체에 있음을 단호하게 주장할 수 있다고 강조한다.

텔로스/목적론 telos/teleology/teleological 텔로스는 그리스어로 목표나 결말을 의미한다. 처음에 목적론은 종말에 관한 학문을 뜻했다. 최초의 주된 목적론적 주장은 자연 활동의 규칙성을 근거로 삼아 우주의 모든 사물이 각자 나름의 목적을 가지고 있다는 결론을 내렸다. 중세에 만들어진 이런 주장은 신의 존재를 증명하기 위한 것이었다. 이후 계몽주의 시대에 이런 주장은 반박되기 시작했다. 우선 데이비드 흄이 『자연 종교에 관한 대화』(1779)에서 이 주장을 반박했고, 이후 임마누엘 칸트가 『순수이성비판』(1781)에서 같은 주장을 반박했다. 오늘날 목적론이라는 용어는 하나의 과정이 '결말'과 '목표'를 의미하는 하나의 '종말'을 지닌다고 전제하거나 예측하는 이론을 가리키거나, 또는 하나의 과정이 그것의 목적에 의해 추동되었다고 사후적으로 해석하는 이론을 가리킨다. 다윈의 진화론은 당시엔 교회의 공격을 받았지만 오늘날에는 목적론적인 이론으로 널리 인식된다. 마르크스의 역사 이론도 마찬가지다.

통시태 diachronic 물론 그리스어에서 파생된 이 용어는 스위스 언어학자 페르디낭 드 소쉬르가 태어나기 이전부터 존재했다. 그렇지만 이 용어가 정련되어 현대적으로 수용된 것은 1916년에 사후 출판된 소쉬르의 『일반언어학 강의』에서이다. 이 책에서 통시태는 공시태와 직접적인 대립 관계에 놓여 있다. '시간에 걸쳐 지속하는'이라는 의미를 지닌 통시태는 역사적 전개의 관점에서 관찰된 임의의 진행 과정을 지칭한다. 한 언어의 통시태에 관한 연구는 그 언어의 전개 과정, 예를 들어 과거의 영어부터 현재의 영어까지를 포괄적으로 다루는 것이다.

통합체 syntagm/syntagmatic 통합체는 페르디낭 드 소쉬르가 언어의 가장 중요한 요소 중 하나로 처음 정의한 개념으로, 최소 두 개의 의미 단위가 잇따라 연쇄된 임의의 발화이다. 의미 단위들이 다른 의미 단위로 대체되거나 그것들의 순서가 바뀌면 발화의 의미나 뜻도 변화된다. 통합체는 're'와 'read'라는 두 의미 단위로 구성된 'reread'와 같은 하나의 어절일 수도 있고, 'human life'와 같은 어구가 될 수도 있고, 'God is good.'과 같은 문장이 될 수도 있다. 소쉬르가 계열체적 관계와 대립시킨 통합체적 관계는 그에게 특별히 중요한 것이었다. 소쉬르의 일차적 관심은 일종의 사회

적 사실로서의 언어였는데, 통합체적 관계 속에서 언어의 집단적 사용과 개인적 사용을 구별해 내는 것이 특히 어려운 일이었다. 기존의 통합체에 관련된 경우는 오히려 단순하다. 이 통합체는 일반 용법에 속하므로 변화될 수 없다. 그렇지만 신조어의 경우에도 전통적으로 계승된 규칙들, 즉 일반 용법의 지배를 받는다. 소쉬르 이후에 로만 야콥슨은 자신이 언어의 두 주축으로 간주한 환유와 은유를 각각 소쉬르가 생각한 통합체적 관계와 계열체적 관계에 관련시켰다.

팍튀르/팍투라 facture/faktura 이 용어는 독립적으로 다루기가 힘들다. 어쨌든 이 용어는 회화와 조각의 제작에 관련된 중요한 전환점, 즉 장인적 솜씨와 예술적 기술에 대한 평가가 달라진 지점을 보여 준다. 20세기 초까지는 아니더라도 19세기 말까지는 팍튀르가 회화의 기술에 관한 판단에서 중요한 역할을 했다. 일찍이 쇠라는 분할주의의 기계적 팍튀르를 통해 이에 도전했다. 그러나 입체주의의 콜라주 미학이 부상함에 따라 팍튀르가 지닌 기준으로서의 지위는 희미해졌다. 그러나 팍튀르는 심지어 그 타당성을 인정받던 시기에도 극적인 변화를 겪었다. 즉 모더니즘 이전의 회화는 손을 이용한 화려하고 대담한 행위이자 능력과 기술의 과시로 여겨졌지만, 모더니즘 시기의 회화는 거의 분자적 차원의 명료함을 요구받았기 때문에 생산과 배치의 절차에 있어서 모든 자잘한 제작 과정을 투명하게 수행해야 했다. 이러한 요구는 세잔에서 시작돼 입체주의에서 절정에 달한다. 콜라주 미학이 부상함에 따라 회화는 더 이상 환영주의적이고 원근법적인 관습을 위한 토대가 아니라 하나의 대상이 되었다. 그리고 회화는 당대에 속한 대상이 되기를 갈망했기 때문에 제조업과 산업의 작업 방식을 모방하는 미학에 스스로 종속되었고, 마침내 회화의 신성한 근본으로 여겨지던 소위 장인적 기술을 부정하게 됐다. 따라서 이제 팍튀르는 회화나 조각 작품의 지위와 조건을 얼마나 전면에 내세웠는지 판단하는 척도가 된다. 이때 그 지위와 조건이란 그것들이 제조된 것이라는 사실, 즉 초월적인 영감이나 초자연적인 재능을 통해 생겨난 체하지 않고 작품의 고유한 제작 원리와 생산 과정을 자기 반영적으로 드러내고 있다는 사실이다. 이러한 방식으로 팍튀르를 강조하는 미술가는 창작 과정과 예술 작품 자체의 신화를 벗겨 내려 한다. 마찬가지로 팍튀르는 작품 자체를 자율적이거나 초월적인 것이 아니라 명백히 우연적인 것으로 여긴다.

표의문자 ideograph 19세기 만들어진 표의문자 개념이 지칭하는 상징 기호는 기호의 음성적 명칭보다는 그 기호가 담고 있는 관념을 직접적으로 표상하는 기호이다. 최근에는 대부분의 언어학자들은 개념의 경계가 부정확하다는 이유로 이 개념을 사용하지 않는다. 한자와 이집트 상형문자는 오랫동안 순수한 표의문자, 표의언어, 그림언어로 여겨졌지만, 이제 우리는 그 복합구성체가 결코 한 관념과 그 구상적 표현 사이의 단순한 일대일대응 관계에 해당한다고 생각하지 않는다. 1947년 바넷 뉴먼은 표의문자 개념을 수단으로 삼아, 자신뿐만 아니라 마크 로스코나 클리퍼드 스틸 같은 동료 미술가들도 도입하길 원했던 의미 작용 방식을 설명하고자 했다. 뉴먼은 초현실주의가 제공한 모델과 프로이트로부터 파생된 초현실주의 상징론을 거부했고, 추상미술이 제공한 모델도 형식주의적 실천이라며 반대했다. 대신 그는 스스로 "표의문자 회화"라고 이름 붙인 북서부 해안 인디언들의 미술에 주목했다. 뉴먼의 기록에 따르면, 콰키우틀 족에게 "한 형체는 한 생명체이며, 추상적인 사유-복합체의 전달체이고, 미지의 공포 앞에서 느끼는 두려운 감정의 운반체"이다. 여러 비평가들이 50년대 중반에 이르기까지 뉴먼의 친구 아돌프 고틀립의 캔버스를 가득 채웠던 사이비-상형문자의 흔적들에 관련해 표의문자 개념을 계속 사용했음에도 불구하고, 뉴먼은 이 어휘를 공식화한 것과 거의 동시에 이 개념을 폐기시켰다. 뉴먼은 순수하게 표의문자적인 소통 방식조차도 메시지의 생산자와 수용자가 공유하는 정련된 코드를 필요로 한다는 사실을 깨달았을 뿐 아니라, 1948년 무렵부터 그는 더 이상 그의 미술 속에서 '순수 관념'을 재현하려 하지 않았고 그것이 가능하리라고 생각하지도 않았다.

해석학 hermeneutics '해석하다'라는 의미를 지닌 그리스어에서 유래한 해석학은 처음에는 성서를 단순한 문자의 집합이 아닌 역사적으로 축적된 텍스트로 간주하는 신학을 의미했다. 그러나 의미가 확장되어 이제 해석학은 텍스트의 문자 너머에 존재하는 의미를 탐구하는 모든 방법을 지칭하게 되었다. 19세기 말 독일 철학자 빌헬름 딜타이가 처음으로 역사학과 해석학 사이의 관계를 탐구했다. 딜타이는 해석을 통해서만 사실을 포착할 수 있는 인문과학과 경험적으로 사실을 입증할 수 있는 자연과학 사이에 근본적인 차이가 존재한다고 주장했다. 그러면서 그는 지식의 이상적 모델이 물리학이라 주장하는 실증주의적 관점에 정면으로 반대했다. 그는 사실들이 어떻게 역사적인 것으로 여겨지고 인과적으로 연결되는지 분석하며 역사를 탐구하는 와중에 소위 '해석학적 순환'이라는 정식을 만들어 냈다. 말하자면, 하나의 기록을 해석하기 위해서 우리는 그것 자체만이 아니라 그것이 속한 문화, 또는 그것이 속한 상위 개념이나 그 작가의 의도에 대해 먼저 이해해야 하지만, 또한 이런 보다 넓은 맥락에 대한 우리의 이해는 그 기록과 비슷한 다른 기록들에 대한 지식에 의존한다

는 것이다.

허상 simulacrum/a 고대 철학 용어인 허상은 세계 내의 대상과 필연적인 연결을 맺지 않는 표상이다. 허상은 발단이 되는 물리적 지시 대상인 '원본'이 없는 복사본이다. 문화비평에서 허상은 대개 대중매체로 인해 소비주의가 만연한 <u>스펙터클</u>의 사회에서 이미지가 지닌 지위를 뜻한다. 플라톤적인 표상의 질서는 복사본을 세계 안, 또는 플라톤에 의하면 <u>너머</u>에 존재하는 그것의 원형에 견주어 복사본이 지닌 상대적인 진실성이나 외양적인 핍진성에 따라 '좋은' 복사본과 '나쁜' 복사본을 판가름하는 것이다. 후기구조주의 이론에서 허상은 이런 질서에 의문을 제기하기 위해 동원된다. 이런 도전은 20세기 미술에서 때때로 제기되었다. 르네 마그리트의 회화와 앤디 워홀의 반복적인 실크스크린이 그런 예이다. 이들의 작품은 그것이 재현으로 보일 때조차도 대부분의 재현이 행사하는 진리 주장을 무너뜨린다. 분명히 허상은 초현실주의 미술과 팝아트를 이해하는 데 있어서 결정적인 개념이다. 질 들뢰즈, 미셸 푸코, 롤랑 바르트, 장 보드리야르가 이런 주제와 관련해 집필한 중요한 논문들이 이를 입증해 준다.

헤게모니 hegemony/hegemonic 레닌과 마오의 저작에도 등장하는 용어인 헤게모니가 가장 먼저 연상시키는 것은 이탈리아 마르크스주의자 안토니오 그람시의 사상이다. 그람시가 파시스트의 탄압으로 투옥된 시기에 쓴 『옥중 수고』에 따르면, 현대적 권력은 직접적인 정치적 지배에만 국한되지 않으며 지배 계급의 이데올로기를 자연적이고, 규범적이며, 상식적이고, 일상적인 것으로 내세우는 사회제도와 문화담론의 간접적 체계를 통해서도 작동한다. 그런 담론적 권력은 직접적인 예속보다 유화적일 수 있으나 보다 교묘한 것이기도 하다. 따라서 어떻게 담론적 권력에 맞서야 하는지 생각해 볼 필요가 있다. 즉 '혁명'은 정치와 경제의 지배권을 가져오는 것뿐 아니라 의식과 경험의 형태도 변형시켜야 하는 것이다. 이렇듯 정치를 일종의 헤게모니 투쟁으로 재정의한다면 예술과 문화의 역할이 중요해지며 이제 예술과 문화는 경제의 단순한 '상부구조' 효과로 여겨지지 않는다. 이런 발상의 전환은, 때로는 다소 낭만주의적인 방식으로 예술과 문화에 대한 비판적 개입을 통해 정치적 변혁이 이뤄질 수 있다는 것을 의미한다.

헤겔주의 Hegelianism 이 용어는 19세기 초반의 가장 위대한 철학자 게오르크 빌헬름 프리드리히 헤겔(Georg Wilhelm Friedrich Hegel, 1770~1831)의 여러 사상들을 가리킨다. 헤겔은 20세기에도 여전히 많은 예술가와 비평가들에게 중요한 철학자다. 그가 주장한 바에 의하면, 역사는 모순을 통한 점진적인 정반합의 변증법적 단계에 따라 정신(Geist)의 자기의식으로 나아간다. 헤겔에게 사회와 문화의 모든 단계는 이렇듯 자유를 향해 전개되는 정신과 보조를 맞추며 정신의 전개에 기여한 바에 따라 판단되는 것이다. 따라서 그의 도식 안에는 가장 물질적인 것에서부터 가장 정신적인 것에 이르는 예술의 본성적 위계가 존재한다. 즉 건축부터 시작해 그와 동일한 정도로 탄탄하고 성숙한 단계인 조각과 회화를 지나 시와 음악에 이르고, 결국 철학의 순수한 성찰 속에서 절정에 달하는 위계가 존재한다. 예술의 세련된 정도와 문화의 진보를 보증해 주는 이런 관념론은 많은 모더니스트들에게 영향을 미쳤는데, 특히 초월적인 열망을 품었던 말레비치와 몬드리안 같은 추상화가들에게 지대한 영향을 끼쳤다.

현상학 phenomenology 모리스 메를로-퐁티가 1945년에 발표했던 『지각의 현상학』이 1960년대에 영역되었다. 이로써 영어권 미술가들이 이 책을 참고할 수 있게 되었고, 다수의 미술가들이 시각의 공간적 좌표가 대상의 의미를 규정해 내는 방식에 관해 탐구하기 시작했다. 개인의 신체는 머리는 위쪽에 있고, 발은 아래쪽에 있으며, 신체의 앞면은 보이지도 않는 신체의 뒷면과 근본적으로 다르다는 식의 공간적 방향정립을 통해 활동하기 때문에, 그 신체는 일종의 '전(前)객관적' 의미를 작동시켜 개인이 형성해야 하는 게슈탈트들을 규정한다. 그렇다면 당연히 전객관적 의미는 추상을 일컫는 또 다른 방식이 된다. 따라서 현상학은 추상미술의 이념을 지지하는 철학으로 간주됐다.

혼합주의 syncretism 이 개념은 '크레타 섬 총동맹'이라는 뜻의 그리스어에서 파생됐다. 처음에 이 용어는 과거의 모든 철학과 과학 이론을 종합하려 했던 고대 그리스 말기의 주요 철학자 프로클루스(Proclus, 410~485)의 작업을 가리키기 위해 만들어졌다. 당시에 이 개념은 어떠한 부정적인 의미도 지니지 않았으며, 지금도 여전히 어떤 면에서는 긍정적인 의미에서 사용될 수도 있다. 그러나 이제는 정합성 없이 뒤섞인 모순된 이론이나 체계를 묘사하기 위한 용도로 가장 빈번히 사용된다.

환유 metonym/metonymy/metonymic 어떤 개념을 그것에 실존적으로 관련된 다른 개념을 지시하면서 표현하는 수사적 표현. 환유의 가장 일반적인 형태는 제유이다. 제유에서는 '돛'이 '배'를

대표하듯이 한 부분이 전체를 대표하거나, '중국이 뒤지고 있다.'가 '중국 축구팀이 뒤지고 있다.'를 대표하듯이 전체가 한 부분을 대표한다. 러시아의 언어학자이자 시학자인 로만 야콥슨은 은유와 함께 환유가 언어의 주요한 한 축이라고 주장했다. 야콥슨은 언어의 이 두 축을 페르디낭 드 소쉬르의 대립쌍인 통합체와 계열체 및 프로이트의 대립쌍인 <u>전치</u>와 응축에 연관시켰다. 비록 나중엔 환유와 은유가 때로는 잘 구별되지 않는다는 사실을 인정했음에도 불구하고, 야콥슨은 이 두 개념의 도움을 받아 방대한 현상에 관한 작업을 했어났다. 예컨대, 그는 초현실주의를 은유에 동일시하고 입체주의나 다다의 콜라주를 환유에 동일시했다. 은유와 환유의 대립에 관한 가장 명시적인 설명은 언어 소통 능력의 부재인 실어증에 관한 야콥슨의 논문에 등장한다. 야콥슨은 두 종류의 장애를 구별한다. 환유의 기능에 타격을 입은 환자는 구문을 이루는 항들을 조합하지 못하고 문장을 만들지 못하며, 은유의 기능에 타격을 입은 환자는 단어들을 선택하지 못하며 어떠한 동의어나 동음어도 관련짓지 못한다.

후기식민주의 담론 postcolonial discourse 이 상호학제적 비평의 목적은 언어적 재현과 시각적 재현을 비롯한 모든 서구적 재현에 각인된 식민주의의 유산을 해체하는 것이다. 여러 이론적 입장을 절충해 만들어진 후기식민주의 담론은 마르크스주의와 프로이트의 방법에 기대고 있으며, 특히 미셸 푸코, 자크 데리다, 자크 라캉의 영향을 받았다. 그렇지만 이 담론은 인도의 '하위주체 연구'와 영국의 '문화연구'처럼 성격상 더욱 인류학적인 사유의 방식을 따른다. 후기식민주의 담론은 문화와 정치에 잔존하는 식민주의에 대해 연구한다. 그러면서도 제1세계, 제2세계, 제3세계로 구분된 지구의 중심과 주변, 도시와 지방 등, 과거 식민주의 세계의 어법이 더 이상 적용되지 않는 현재에 부합할 수 있는 개념어를 마련하려 애쓴다. 후기식민주의 담론은 에드워드 사이드가 『오리엔탈리즘』(1978)에서 근동에 대한 '상상의 지리'를 비판하면서 시작되었고, 가야트리 스피박과 호미 바바 등 많은 이론가들이 이 담론을 발전시켰다

참고 문헌

일반: 개론서와 자료집

William C. Agee, *Modern Art in America 1908–1968* (London and New York: Phaidon, 2016)

Michael Archer, *Art Since 1960* (London and New York: Thames & Hudson, 1997; third edition, 2014)

Iwona Blazwick and Magnus Af Petersens (eds), *Adventures of the Black Square: Abstract Art and Society 1915–2015* (New York and London: Prestel and Whitechapel Gallery, 2015)

Herschel Chipp, *Theories of Modern Art: A Source Book by Artists and Critics* (Berkeley: University of California Press, 1968)

Francis Frascina and Jonathan Harris (eds), *Art in Modern Culture: An Anthology of Critical Texts* (London: Phaidon, 1992)

Francis Frascina and Jonathan Harris (eds), *Modern Art and Modernism: A Critical Anthology* (New York: Harper and Row, 1982)

Jason Gaiger and Paul Wood (eds), *Art of the Twentieth Century: A Reader* (New Haven and London: Yale University Press, 2003)

George Heard Hamilton, *Painting and Sculpture in Europe, 1880–1940* (New Haven and London: Yale University Press, 1993)

Charles Harrison, Francis Frascina, and Gill Perry, *Primitivism, Cubism, Abstraction: The Early Twentieth Century* (New Haven and London: Yale University Press, 1993)

Charles Harrison and Paul Wood (eds), *Art in Theory, 1900–2000: An Anthology of Changing Ideas* (Cambridge: Blackwell, 2003)

Robert Hughes, *The Shock of the New* (London: Thames & Hudson, 1991)

David Joselit, *American Art Since 1945* (London: Thames & Hudson, 2003)

Rosalind Krauss, *Passages in Modern Sculpture* (New York: Viking Press, 1977; reprint Cambridge, Mass.: MIT Press, 1981)

Christopher Phillips, *Photography in the Modern Era: European Documents and Critical Writings, 1913–1940* (New York: Metropolitan Museum of Art/Aperture, 1989)

Alex Potts, *The Sculptural Imagination: Figurative, Modernist, Minimalist* (New Haven and London: Yale University Press, 2000)

Kristin Stiles and Peter Selz (eds), *Theories and Documents of Contemporary Art* (Berkeley: University of California Press, 1996)

Paul Wood et al., *Modernism in Dispute: Art Since the Forties* (New Haven and London: Yale University Press, 1993)

Paul Wood et al., *Realism, Rationalism, Surrealism: Art Between the Wars* (New Haven and London: Yale University Press, 1993)

일반: 아방가르드, 모더니즘, 포스트모더니즘

Marcia Brennan, *Modernism's Masculine Subjects: Matisse, the New York School, and Post-Painterly Abstraction* (Cambridge, Mass.: MIT Press, 2004)

Peter Bürger, *Theory of the Avant-Garde* (1974), trans. Michael Shaw (Minneapolis: University of Minnesota Press, 1984)

Douglas Crimp, "Pictures," *October*, no. 8, Spring 1979

Thierry de Duve, *Sewn in the Sweatshops of Marx: Beuys, Warhol, Klein, Duchamp*, trans. Rosalind Krauss (Chicago: University of Chicago Press, 2012)

Hal Foster (ed.), *Discussions in Contemporary Culture* (Seattle: Bay Press, 1987)

Hal Foster (ed.), *The Anti-Aesthetic: Essays on Postmodern Culture* (Seattle: Bay Press, 1983)

Serge Guilbaut (ed.), *Reconstructing Modernism* (Cambridge, Mass.: MIT Press, 1990)

Serge Guilbaut, Benjamin H. D. Buchloh, and David Solkin (eds), *Modernism and Modernity* (Halifax: The Press of the Nova Scotia College of Art and Design, 1983)

Andreas Huyssen, *After the Great Divide: Modernism, Mass Culture, Postmodernism* (Bloomington: Indiana University Press, 1986)

Rosalind Krauss, *"A Voyage on the North Sea": Art in the Age of the Post-Medium Condition* (London: Thames & Hudson, 1999)

Craig Owens, "The Allegorical Impulse: Towards a Theory of Postmodernism," *October*, nos 12 and 13, Spring and Summer 1980

Brian Wallis (ed.), *Art After Modernism: Rethinking Representation* (New York: New Museum of Contemporary Art, 1994)

일반: 논문집

Yve-Alain Bois, *Painting as Model* (Cambridge, Mass.: MIT Press, 1991)

Yve-Alain Bois and Rosalind Krauss, *Formless: A User's Guide* (New York: Zone Books, 1997)

Benjamin H. D. Buchloh, *Neo-Avantgarde and Culture Industry: Essays on European and American Art from 1955 to 1975* (Cambridge, Mass.: MIT Press, 2000)

T. J. Clark, *Farewell to an Idea: Episodes from a History of Modernism* (New Haven and London: Yale University Press, 1999)

Thomas Crow, *Modern Art in the Common Culture* (New Haven and London: Yale University Press, 1996)

Thierry de Duve, *Kant after Duchamp* (Cambridge, Mass.: MIT Press, 1996)

Briony Fer, *On Abstract Art* (New Haven and London: Yale University Press, 1997)

Hal Foster, *Prosthetic Gods* (Cambridge, Mass.: MIT Press, 2004)

Hal Foster, *The Return of the Real: The Avant-Garde at the End of the Century* (Cambridge, Mass.: MIT Press, 1996)

Michael Fried, *Art and Objecthood* (Chicago: University of Chicago Press, 1998)

Clement Greenberg, *Art and Culture: Critical Essays* (Boston: Beacon Press, 1961)

Clement Greenberg, *The Collected Essays and Criticism*, vols 1 and 4, ed. John O'Brian (Chicago: University of Chicago Press, 1986 and 1993)

Clement Greenberg, *Homemade Esthetics: Observations on Art and Taste* (Oxford: Oxford University Press, 1999)

Rosalind Krauss, *Bachelors* (Cambridge, Mass.: MIT Press, 1999)

Rosalind Krauss, *The Optical Unconscious* (Cambridge, Mass.: MIT Press, 1993)

Rosalind Krauss, *The Originality of the Avant-Garde and Other Modernist Myths* (Cambridge, Mass.: MIT Press, 1985)

Rosalind E. Krauss, *Perpetual Inventory* (Cambridge, Mass.: MIT Press, 2010)

Meyer Schapiro, *Modern Art: 19th and 20th Century*, Selected Papers, *Vol. 2* (New York: George Braziller, 1978)

Leo Steinberg, "Rodin," *Other Criteria: Confrontations with Twentieth-Century Art* (London, Oxford, and New York: Oxford University Press, 1972)

Anne M. Wagner, *Three Artists (Three Women): Georgia O'Keeffe, Lee Krasner, Eva Hesse* (Berkeley and Los Angeles: University of California Press, 1997)

Peter Wollen, *Raiding the Ice Box: Reflections on Twentieth-Century Culture* (London: Verso, 1993)

일반: 이론과 방법론

Frederick Antal, *Classicism and Romanticism* (London: Routledge & Kegan Paul, 1966)

Roland Barthes, *Critical Essays*, trans. Richard Howard (Evanston: Northwestern University Press, 1972)

Roland Barthes, *Image, Music, Text*, trans. Stephen Heath (New York: Hill and Wang, 1977)

Roland Barthes, *Mythologies* (1957), trans. Annette Lavers (New York: Noonday Press, 1972)

Leo Bersani, *The Freudian Body: Psychoanalysis and Art* (New York: Columbia University Press, 1986)

Walter Benjamin, *Selected Writings*, four volumes, ed. Michael Jennings (Cambridge, Mass.: Harvard University Press, 1999, 2004, and 2006)

Benjamin H. D. Buchloh, *Formalism and Historicity: Models and Methods in Twentieth-Century Art* (Cambridge, Mass.: MIT Press, 2015)

T. J. Clark, *Image of the People: Gustave Courbet and the 1848 Revolution* (London: Thames & Hudson, 1973)

T. J. Clark, *The Absolute Bourgeois: Artists and Politics in France 1848–1851* (London: Thames & Hudson, 1973)

T. J. Clark, *The Painting of Modern Life: Paris in the Art of Manet and his Followers* (London: Thames & Hudson, 1984)

T. J. Clark, *The Sight of Death: An Experiment in Art Writing* (New Haven and London: Yale University Press, 2006)

Thomas Crow, *Painters and Public Life in 18th-Century Paris* (New Haven and London: Yale University Press, 1985).

Thomas Crow, *The Intelligence of Art* (Chapel Hill, N.C.: University of North Carolina Press, 1999)

Whitney Davis, *A General Theory of Visual Culture* (Princeton: Princeton University Press, 2011)

Jacques Derrida, *Of Grammatology*, trans. Gayatri Spivak (Baltimore: The Johns Hopkins University Press, 1976)

Jacques Derrida, "Parergon," *The Truth in Painting*, trans. Geoff Bennington (Chicago and London: University of Chicago Press, 1987)

Jacques Derrida, "The Double Session," *Dissemination*, trans. Barbara Johnson (Chicago and London: University of Chicago Press, 1981)

Michel Foucault, *The Archaeology of Knowledge* (Paris: Gallimard, 1969; translation London: Tavistock Publications; and New York: Pantheon, 1972)

Michel Foucault, "What is an Author?", *Language, Counter-Memory, Practice*, trans. D. Bouchard and S. Simon (Ithaca, N.Y.: Cornell University Press, 1977)

Sigmund Freud, *Art and Literature*, trans. James Strachey (London: Penguin, 1985)

Nicos Hadjinicolaou, *Art History and Class Struggle* (London: Pluto Press, 1978)

Arnold Hauser, *The Social History of Art* (1951), four volumes (London: Routledge, 1999)

Fredric Jameson, *The Prison-House of Language: A Critical Account of Structuralism and Russian Formalism* (Princeton: Princeton University Press, 1972)

Fredric Jameson (ed.), *Aesthetics and Politics* (London: New Left Books, 1977)

Richard Kearney and David Rasmussen, *Continental Aesthetics—Romanticism to Postmodernism: An Anthology* (Malden, Mass. and Oxford: Blackwell, 2001)

Francis Klingender, *Art and the Industrial Revolution* (1947) (London: Paladin Press, 1975)

Sarah Kofman, *The Childhood of Art: An Interpretation of Freud's Aesthetics*, trans. Winifred Woodhull (New York: Columbia University Press, 1988)

Jean Laplanche and J.-B. Pontalis, *The Language of Psychoanalysis*, trans. Donald Nicholson-Smith (New York: W. W. Norton, 1973)

Thomas Levin, "Walter Benjamin and the Theory of Art History," *October*, no. 47, Winter 1988

Jacqueline Rose, *Sexuality in the Field of Vision* (London: Verso, 1986)

Ferdinand de Saussure, *Course in General Linguistics*, trans. Wade Baskin (New York: McGraw-Hill, 1966)

Meyer Schapiro, *Theory and Philosophy of Art: Style, Artist, and Society*, Selected Papers, *Vol. 4* (New York: George Braziller, 1994)

Richard Shone and John-Paul Stonard (eds), *The Books that Shaped Art History: From Gombrich and Greenberg to Alpers and Krauss* (London and New York: Thames & Hudson, 2013)

빈 아방가르드

Walter Benjamin, "The Paris of the Second Empire in Baudelaire," in *Charles Baudelaire: A Lyric Poet in the Era of High Capitalism* (London: New Left Books, 1973)

Gemma Blackshaw, *Facing the Modern: The Portrait in Vienna 1900* (London: National Gallery, 2013)

Gemma Blackshaw and Leslie Topp (eds), *Madness and Modernity: Mental Illness and the Visual Arts in Vienna 1900* (London: Lund Humphries, 2009)

Allan Janik and Stephen Toulmin, *Wittgenstein's Vienna* (New York: Simon and Schuster, 1973)

Adolf Loos, "Ornament and Crime," in Ulrich Conrads (ed.), *Programs and Manifestoes on 20th-Century Architecture* (Cambridge, Mass.: MIT Press, 1975)

Carl E. Schorske, *Fin-de-Siècle Vienna: Politics and Culture* (New York: Vintage Books, 1980)

Kirk Varnedoe, *Vienna 1900: Art, Architecture, and Design* (New York: Museum of Modern Art, 1985)

마티스와 야수주의

Alfred H. Barr, Jr., *Matisse: His Art and His Public* (New York: Museum of Modern Art, 1951)

Roger Benjamin, *Matisse's "Notes of a Painter": Criticism, Theory, and Context, 1891–1908* (Ann Arbor: UMI Research Press, 1987)

Yve-Alain Bois, "Matisse and Arche-drawing," *Painting as Model* (Cambridge, Mass.: MIT Press, 1990)

Yve-Alain Bois, *Matisse and Picasso* (New York: Flammarion Press, 1998)

Yve-Alain Bois, "On Matisse: The Blinding," *October*, no. 68, Spring 1994

Marcia Brennan, *Modernism's Masculine Subjects: Matisse, the New York School, and Post-Painterly Abstraction* (Cambridge, Mass.: MIT Press, 2004)

John Elderfield, "Describing Matisse," *Henri Matisse: A Retrospective* (New York: Museum of Modern Art, 1992)

John Elderfield, *The "Wild Beasts": Fauvism and its Affinities* (New York: Museum of Modern Art, 1976)

Jack D. Flam, (ed.), *Matisse on Art* (Berkeley and Los Angeles: University of California Press, 1995)

Jack D. Flam, *Matisse: The Man and His Art, 1869–1918* (Ithaca, N.Y. and London: Cornell University Press, 1986)

Judi Freeman (ed.), *The Fauve Landscape* (New York: Abbeville Press, 1990)

Lawrence Gowing, *Matisse* (London: Thames & Hudson, 1976)

James D. Herbert, *Fauve Painting: The Making of Cultural Politics* (New Haven and London: Yale University Press, 1992)

John Klein, *Matisse Portraits* (New Haven and London: Yale University Press, 2001)

John O'Brian, *Ruthless Hedonism: The American Reception of Matisse* (Chicago and London: Chicago University Press, 1999)

Margaret Werth, *The Joy of Life: The Idyllic in French Art, Circa 1900* (Berkeley: University of California Press, 2002)

Alastair Wright, *Matisse and the Subject of Modernism* (Princeton: Princeton University Press, 2004)

Yve-Alain Bois (ed.), *Matisse in the Barnes Foundation* (London and New York: Thames & Hudson, 2016)

원시주의

James Clifford, "Histories of the Tribal and the Modern," *The Predicament of Culture* (Cambridge, Mass.: Harvard University Press, 1988)

Hal Foster, "The 'Primitive' Unconscious of Modern Art," *October*, no. 34, Fall 1985

Jack D. Flam (ed.), *Primitivism and Twentieth-Century Art: A Documentary History* (Berkeley: University of California Press, 2003)

Robert Goldberg, *Primitivism in Modern Art* (1938) (New York: Vintage Books, 1967)

Colin Rhodes, *Primitivism and Modern Art* (London: Thames & Hudson, 1994)

William Rubin (ed.), *"Primitivism" in 20th Century Art: Affinity of the Tribal and the Modern* (New York: Museum of Modern Art, 1984)

표현주의

Aesthetics and Politics: Debates between Ernst Bloch, Georg Lukács, Bertolt Brecht, Walter Benjamin, Theodor Adorno (London: New Left Review Books, 1977)

Vivian Endicott Barnett, Michael Baumgartner, Annegret Hoberg, and Christine Hopfengart, *Klee and Kandinsky: Neighbors, Friends, Rivals* (London and New York: Prestel, 2015)

Stephanie Barron, *German Expressionism: Art and Society* (New York: Rizzoli, 1997)

Timothy O. Benson (ed.), *Expressionism in Germany and France: From Van Gogh to Kandinsky* (Los Angeles and New York: Los Angeles County Museum of Art and Prestel, 2014)

Lisa Florman, *Concerning the Spiritual—and the Concrete—in Kandinsky's Art* (Palo Alto: Stanford University Press, 2014)

Donald Gordon, *Expressionism: Art and Idea* (New Haven and London: Yale, 1987)

Donald Gordon, "On the Origin of the Word 'Expressionism'," *Journal of the Warburg and Courtauld Institutes*, vol. 29, 1966

Charles Haxthausen, "'A New Beauty': Ernst Ludwig Kirchner's Images of Berlin," in Charles Haxthausen and Heidrun Suhr (eds), *Berlin: Culture and Metropolis* (Minneapolis: University of Minnesota Press, 1990)

Yule Heibel, "They Danced on Volcanoes: Kandinsky's Breakthrough to Abstraction, the German Avant-Garde and the Eve of the First World War," *Art History*, 12, September 1989

Siegfried Kracauer, *From Caligari to Hitler: A Psychological History of German Film* (Princeton: Princeton University Press, 1947)

Wassily Kandinsky, *Concerning the Spiritual in Art* (1912) (New York: Dover Publications, 1977)

Wassily Kandinsky and Franz Marc (eds), *The Blaue Reiter Almanac* (London: Thames & Hudson, 1974)

Angela Lampe and Brady Roberts (eds), *Kandinsky: A Retrospective* (Paris: Centre Georges Pompidou and Milwaukee Art Museum, 2014)

Carolyn Lanchner (ed.), *Paul Klee* (New York: Museum of Modern Art, 1987)

Jill Lloyd, *German Expressionism: Primitivism and Modernity* (New Haven and London: Yale University Press, 1991)

Bibiana K. Obler, *Intimate Collaborations: Kandinsky and Münter, Arp and Taeuber* (New Haven: Yale University Press, 2014)

Rose-Carol Washton Long, *German Expressionism: Documents from the End of the Wilhelmine Empire to the Rise of National Socialism* (New York: Macmillan International, 1993)

Joan Weinstein, *The End of Expressionism: Art and the November Revolution in Germany, 1918–1919* (Chicago: University of Chicago Press, 1990)

O. K. Werckmeister, *The Making of Paul Klee's Career 1914–1920* (Chicago and London: Chicago University Press, 1988)

입체주의와 피카소

Mark Antliff and Patricia Leighten, *Cubism and Culture* (London: Thames & Hudson, 2001)

Alfred H. Barr, Jr., *Cubism and Abstract Art* (New York: Museum of Modern Art, 1936)

Yve-Alain Bois, "Kahnweiler's Lesson", *Painting as Model* (Cambridge, Mass.: MIT Press, 1990)

Yve-Alain Bois, "The Semiology of Cubism," in Lynn Zelevansky (ed.), *Picasso and Braque: A Symposium* (New York: Museum of Modern Art, 1992)

T. J. Clark, *Picasso and Truth: From Cubism to Guernica* (Princeton: Princeton University Press, 2013)

David Cottington, *Cubism in the Shadow of War: The Avant-Garde and Politics in Paris 1905–1914* (New Haven and London: Yale University Press, 1998)

Lisa Florman, *Myth and Metamorphosis: Picasso's Classical Prints of the 1930s* (Cambridge, Mass.: MIT Press, 2000)

Edward Fry, *Cubism* (London: Thames & Hudson, 1966)

John Golding, *Cubism: A History and an Analysis, 1907–1914* (New York: G. Wittenborn, 1959)

Christopher Green, *Juan Gris* (New Haven and London: Yale University Press, 1992)

Christopher Green (ed.), *Picasso's Les Demoiselles d'Avignon* (Cambridge: Cambridge University Press, 2001)

Clement Greenberg, "The Pasted Paper Revolution" (1958), *The Collected Essays and Criticism*, vols 1 and 4, ed. John O'Brian (Chicago: University of Chicago Press, 1986 and 1993)

Daniel-Henry Kahnweiler, *The Rise of Cubism*, trans. Henry Aronson (New York: Wittenborn, Schultz, 1949)

Rosalind Krauss, "In the Name of Picasso," *The Originality of the Avant-Garde and Other Modernist Myths* (Cambridge, Mass.: MIT Press, 1985)

Rosalind Krauss, "Re-Presenting Picasso," *Art in America*, vol. 67, no. 10, December 1980

Rosalind Krauss, "The Motivation of the Sign," in Lynn Zelevansky (ed.), *Picasso and Braque: A Symposium* (New York: Museum of Modern Art, 1992)

Rosalind Krauss, *The Picasso Papers* (New York: Farrar, Straus & Giroux, 1998)

Fernand Léger, *Functions of Painting*, ed. Edward Fry (London: Thames & Hudson, 1973)

Patricia Leighten, *Re-Ordering the Universe: Picasso and Anarchism, 1897–1914* (Princeton: Princeton University Press, 1989)

Marilyn McCully (ed.), *A Picasso Anthology: Documents, Criticism, Reminiscences* (Princeton: Princeton University Press, 1982)

Christine Poggi, *In Defiance of Painting: Cubism, Futurism, and the Invention of Collage* (New Haven and London: Yale University Press, 1992)

Robert Rosenblum, *Cubism and Twentieth-Century Art* (New York: Harry N. Abrams, 1960, revised 1977)

William Rubin, "Cezannism and the Beginnings of Cubism," *Cezanne: The Late Work* (New York: Museum of Modern Art, 1977)

William Rubin, "From Narrative to Iconic: The Buried Allegory in *Bread and Fruitdish on a Table* and the Role of *Les Demoiselles d'Avignon*," *Art Bulletin*, vol. 65, December 1983

William Rubin, "Pablo and Georges and Leo and Bill," *Art in America*, vol. 67, March–April 1979

William Rubin, *Picasso and Braque: Pioneering Cubism* (New York: Museum of Modern Art, 1989)

William Rubin, "The Genesis of *Les Demoiselles d'Avignon*," *Studies in Modern Art* (special *Les Demoiselles d'Avignon* issue), Museum of Modern Art, New York, no. 3, 1994 (chronology by Judith Cousins and Hélène Seckel, critical anthology of early commentaries by Hélène Seckel)

Leo Steinberg, "Resisting Cezanne: Picasso's Three Women," *Art in America*, vol. 66, no. 6, November–December 1978

Leo Steinberg, "The Algerian Women and Picasso at Large," *Other Criteria: Confrontations with Twentieth-Century Art* (London, Oxford, and New York: Oxford University Press, 1972)

Leo Steinberg, "The Philosophical Brothel" (1972), *October*, no. 44, Spring 1988

Leo Steinberg, "The Polemical Part," *Art in America*, vol. 67, March–April 1979

Ann Temkin and Anne Umland (eds), *Picasso Sculpture* (New York: Museum of Modern Art, 2015)

Jeffrey Weiss (ed.), *Picasso: The Cubist Portraits of Fernande Olivier* (Washington, D.C.: National Gallery of Art; and Princeton: Princeton University Press, 2003)

Lynn Zelevansky (ed.), *Picasso and Braque: A Symposium* (New York: Museum of Modern Art, 1992)

미래주의와 소용돌이파

Mark Antliff and Scott Klein (eds), *Vorticism: New Perspectives* (Oxford: Oxford University Press, 2013)

Germano Celant, *Futurism and the International Avant-Garde* (Philadelphia: Philadelphia Museum of Art, 1980)

Hal Foster, *Prosthetic Gods* (Cambridge, Mass.: MIT Press, 2004)

Anne Coffin Hanson, *The Futurist Imagination* (New Haven and London: Yale University Press, 1983)

Pontus Hulten (ed.), *Futurism and Futurisms* (New York: Abbeville Press; and London: Thames & Hudson, 1986)

Wyndham Lewis (ed.), *Blast* (London: Thames & Hudson, 2009)

Marianne W. Martin, *Futurist Art and Theory 1909–1915* (Oxford: Clarendon Press, 1968)

Marjorie Perloff, *The Futurist Moment: Avant-Garde, Avant Guerre, and the Language of Rupture* (Chicago: University of Chicago Press, 1986)

Apollonio Umbro (ed.), *Futurist Manifestoes* (London: Thames & Hudson, 1973)

다다

Dawn Ades (ed.), *Dada and Surrealism Reviewed* (London: Arts Council of Great Britain, 1978)

Jenny Anger, *Paul Klee and the Decorative in Modern Art* (Cambridge and New York: Cambridge University Press, 2004)

George Baker, *The Artwork Caught by the Tail: Francis Picabia and Dada in Paris* (Cambridge, Mass.: MIT Press, 2007)

Hugo Ball, *Flight Out of Time: A Dada Diary* (New York: Viking Press, 1974)

Timothy Benton (ed.), *Hans Richter: Encounters* (Los Angeles: LACMA, 2013)

Annie Bourneuf, *Paul Klee: The Visible and the Legible* (Chicago: University of Chicago Press, 2015)

William Camfield, *Francis Picabia: His Art, Life, and Times* (Princeton: Princeton University Press, 1979)

Leah Dickerman (ed.), *Dada* (Washington: National Gallery of Art, 2005)

Brigid Doherty, *Montage: The Body and the Work of Art in Dada, Brecht, and Benjamin* (Berkeley: University of California Press, 2004)

John Elderfield, *Kurt Schwitters* (London: Thames & Hudson, 1985)

Hal Foster, *Prosthetic Gods* (Cambridge, Mass.: MIT Press, 2004)

Maud Lavin, *Cut with the Kitchen Knife: The Weimar Photomontages of Hannah Höch* (New Haven and London: Yale University Press, 1993)

Andreas Marti (ed.), *Paul Klee: Hand Puppets* (Bern: Zentrum Paul Klee, 2006)

Robert Motherwell, *The Dada Painters and Poets: An Anthology* (New York: Wittenborn, Schultz, 1951)

Francis Naumann, *New York Dada, 1915–1923* (New York: Abrams, 1994)

Anson Rabinbach, *In the Shadow of Catastrophe: German Intellectuals Between Apocalypse and Enlightenment* (Berkeley: University of California Press, 1997)

Ruth Hemus, *Dada's Women* (New Haven and London: Yale University Press, 2009)

Hans Richter, *Dada: Art and Anti-Art* (New York: McGraw-Hill, 1965)

William Rubin, *Dada, Surrealism, and Their Heritage* (New York: Museum of Modern Art, 1968)

Isabel Schulz (ed.), *Kurt Schwitters: Color and Collage* (New Haven and London: Yale University Press, 2010)

Richard Sheppard, *Modernism—Dada—Postmodernism* (Chicago: Northwestern University Press, 1999)

Anne Umland and Adrian Sudhalter (eds), *Dada in the Collection of the Museum of Modern Art* (New York: Museum of Modern Art, 2008)

Michael White, *Generation Dada: The Berlin Avant-Garde and the First World War* (New Haven: Yale University Press, 2013)

뒤샹

Dawn Ades, Neil Cox, and David Hopkins, *Marcel Duchamp* (London: Thames & Hudson, 1999)

Martha Buskirk and Mignon Nixon (eds), *The Duchamp Effect* (Cambridge, Mass.: MIT Press, 1998)

Pierre Cabanne, *Dialogues with Duchamp* (New York: Da Capo Press, 1979)

T. J. Demos, *The Exiles of Marcel Duchamp* (Cambridge, Mass.: MIT Press, 2007)

Thierry de Duve, *Kant After Duchamp* (Cambridge, Mass.: MIT Press, 1996)

Thierry de Duve, *Pictorial Nominalism: On Marcel Duchamp's Passage from Painting to the Readymade* Minneapolis: University of Minnesota Press, 1991)

Thierry de Duve (ed.), *The Definitively Unfinished Marcel Duchamp* (Halifax: The Press of the Nova Scotia College of Art and Design, 1991)

Linda Dalrymple Henderson, *Duchamp in Context: Science and Technology in the Large Glass and Related Works* (Princeton: Princeton University Press, 1998)

David Joselit, *Infinite Regress: Marcel Duchamp, 1910–1914* (Cambridge, Mass.: MIT Press, 1998)

Rudolf Kuenzli and Francis M. Naumann (eds), *Marcel Duchamp: Artist of the Century* (Cambridge, Mass.: MIT Press, 1989)

Robert Lebel, *Marcel Duchamp*, trans. George Heard Hamilton (New York: Grove Press, 1959)

Francis M. Naumann and Hector Obalk (eds), *Affect t | Marcel.: The Selected Correspondence of Marcel Duchamp* (London: Thames & Hudson, 2000)

Molly Nesbit, *Their Common Sense* (London: Black Dog Publishing, 2001)

Arturo Schwarz, *Complete Works of Marcel Duchamp* (New York: Delano Greenridge Editions, 2000)

몬드리안과 데 스테일

Carel Blotkamp, *Mondrian: The Art of Destruction* (New York: Harry N. Abrams, 1994)

Carel Blotkamp et al., *De Stijl: The Formative Years* (Cambridge, Mass.: MIT Press, 1986)

Yve-Alain Bois, "Mondrian and the Theory of Architecture," *Assemblage*, 4, October 1987)

Yve-Alain Bois, "The De Stijl Idea" and "Piet Mondrian: New York City," *Painting as Model* (Cambridge, Mass.: MIT Press, 1990)

Yve-Alain Bois, Joop Joosten, and Angelica Rudenstine, *Piet Mondrian* (Washington, D.C.: National Gallery of Art, 1994)

Harry Cooper, *Mondrian: The Transatlantic Paintings* (Cambridge, Mass.: Harvard University Art Museums, 2001)

Gladys Fabre and Doris Wintgens Hötte (eds), *Van Doesburg and the International Avant-Garde* (London: Tate Publishing, 2009)

Hans L. C. Jaffé (ed.), *De Stijl* (London: Thames & Hudson, 1970)

Joop Joosten, "Mondrian: Between Cubism and Abstraction," *Piet Mondrian Centennial Exhibition* (New York: Guggenheim, 1971)

Joop Joosten and Robert P. Welsh, *Piet Mondrian*, catalogue raisonné, two volumes (New York: Harry N. Abrams, 1998)

Francesco Manacorda and Michael White (eds), *Mondrian and His Studios: Colour in Space* (London: Tate Publishing, 2015)

Annette Michelson, "De Stijl, It's Other Face: Abstraction and Cacophony, Or What Was the Matter with Hegel?," *October*, no. 22, Fall 1982

Piet Mondrian, *The New Art — The New Life: The Collected Works of Piet Mondrian*, ed. and trans. Harry Holtzman and Martin S. James (Boston: G. K. Hall and Co., 1986)

Nancy Troy, *The De Stijl Environment* (Cambridge, Mass.: MIT Press, 1983)

Nancy Troy, *The Afterlife of Piet Mondrian* (Chicago: University of Chicago Press, 2014)

Michael White, *De Stijl and Dutch Modernism* (Manchester and New York: Manchester University Press, 2003)

러시아 아방가르드, 절대주의, 구축주의

Troels Andersen, *Malevich* (Amsterdam: Stedelijk Museum, 1970)

Richard Andrews and Milena Kalinovska (eds), *Art into Life: Russian Constructivism 1914–32* (Seattle: Henry Art Gallery; and New York: Rizzoli, 1990)

Stephen Bann (ed.), *The Tradition of Constructivism* (London: Thames & Hudson, 1974)

Yve-Alain Bois, "El Lissitzky: Radical Reversibility," *Art in America*, vol. 76, no. 4, April 1988

Yve-Alain Bois, Aleksandra Shatskikh, and Magdalena Dabrowski, *Malevich and the American Legacy* (London and New York: Prestel, 2011)

Achim Borchardt-Hume (ed.), *Kazimir Malevich* (London: Tate Publishing, 2013)

John Bowlt (ed.), *Russian Art of the Avant-Garde: Theory and Criticism* (London: Thames & Hudson, 1988)

Benjamin H. D. Buchloh, "Cold War Constructivism" in Serge Guibaut (ed.), *Reconstructing Modernism* (Cambridge, Mass.: MIT Press, 1990)

Benjamin H. D. Buchloh, "From Faktura to Factography," *October*, no. 30, Fall 1984

Rainer Crone and David Moos, *Kazemir Malevich: The Climax of Disclosure* (Chicago: University of Chicago Press, 2015)

Magdalena Dabrowski, Leah Dickerman, and Peter Galassi, *Aleksandr Rodchenko* (New York: Museum of Modern Art, 1998)

Charlotte Douglas, "Birth of a 'Royal Infant': Malevich and 'Victory Over the Sun'," *Art in America*, vol. 62, no. 2, March/April 1974

Matthew Drutt (ed.), *Kasimir Malevich: Suprematism* (New York: Guggenheim Museum, 2003)

Hal Foster, "Some Uses and Abuses of Russian Constructivism," *Art into Life: Russian Constructivism, 1914–1932* (Seattle: Henry Art Gallery; and New York: Rizzoli, 1990)

Hubertus Gassner, "Analytical Sequences," in David Elliot (ed.), *Rodchenko and the Arts of Revolutionary Russia* (New York: Pantheon, 1979)

Hubertus Gassner, "John Heartfield in the USSR," *John Heartfield* (New York: Museum of Modern Art, 1992)

Hubertus Gassner, "The Constructivists: Modernism on the Way to Modernization," *The Great Utopia* (New York: Guggenheim Museum, 1992)

Maria Gough, "In the Laboratory of Constructivism: Karl Ioganson's Cold Structures," *October*, no. 84, Spring 1998

Maria Gough, "Tarabukin, Spengler, and the Art of Production," *October*, no. 93, Summer 2000

Camilla Gray, *The Great Experiment: Russian Art 1863–1922* (1962), republished as *The Russian Experiment in Art 1863–1922* (London: Thames & Hudson, 1986)

Selim O. Khan-Magomedov, *Rodchenko: The Complete Work* (Cambridge, Mass.: MIT Press, 1987)

Christina Kiaer, "Rodchenko in Paris," *October*, no. 75, Winter 1996

Christina Kiaer, *Imagine No Possessions: The Socialist Objects of Russian Constructivism* (Cambridge, Mass.: MIT Press, 2005)

Alexei Kruchenykh, "Victory over the Sun," *Drama Review*, no. 15, Fall 1971

El Lissitzky, *El Lissitzky: Life, Letters, Texts*, ed. Sophie Lissitzky-Kuppers (London: Thames & Hudson, 1968)

Sophie Lissitzky-Küppers, *El Lissitzky: Life-Letters-Texts* (London: Thames & Hudson, 1968)

Christina Lodder, *Russian Constructivism* (New Haven and London: Yale University Press, 1983)

Nancy Perloff and Brian Reed (eds), *Situating El Lissitzky: Vitebsk, Berlin, Moscow* (Los Angeles: Getty Research Institute, 2003)

Margit Rowell, "Vladimir Tatlin: Form/Faktura," *October*, no. 7, Winter 1978

Margit Rowell and Deborah Wye (eds), *The Russian Avant-Garde Book 1910–1934* (New York: Museum of Modern Art, 2002)

Herbert Spencer, *Pioneers of Modern Typography,* revised edition (Cambridge, Mass: MIT Press, 2004)

Margarita Tupitsyn, "From the Politics of Montage to the Montage of Politics: Soviet Practice, 1919 through 1937," in Matthew Teitelbaum (ed.), *Montage and Modern Life, 1919–1942* (Cambridge, Mass.: MIT Press, 1992)

Margarita Tupitsyn et al., *El Lissitzky—Beyond the Abstract Cabinet: Photography, Design, Collaboration* (New Haven and London: Yale University Press, 1999)

Larisa Zhadova, *Malevich: Suprematism and Revolution in Russian Art 1910–1930* (New York: Thames & Hudson, 1982)

Larisa Zhadova (ed.), *Tatlin* (New York: Rizzoli, 1988)

순수주의, 정밀주의, 신즉물주의, 질서로의 복귀

Stephanie Barron and Sabine Eckmann (eds), *New Objectivity: Modern German Art in the Weimar Republic 1919–1933* (New York: Prestel, DelMonico Books, and LACMA, 2015)

Gottfried Boehm, Ulrich Mosch, and Katharina Schmidt (eds), *Canto d'Amore: Classicism in Modern Art and Music, 1914–1945* (Basel: Kunstmuseum, 1996)

Benjamin H. D. Buchloh, "Figures of Authority, Ciphers of Regression: Notes on the Return of Representation in European Painting," *October*, no. 16, Spring 1981

Carol S. Eliel, *L'Esprit Nouveau: Purism in Paris 1918–1925* (Los Angeles and New York: Los Angeles County Museum of Art and Abrams, 2001)

Romy Golan, *Modernity and Nostalgia: Art and Politics in France Between the Wars* (New Haven and London: Yale University Press, 1995)

Christopher Green, *Cubism and its Enemies: Modern Movements and Reaction in French Art, 1916–1928* (New Haven and London: Yale University Press, 1987)

Jeffrey Herf, *Reactionary Modernism: Technology, Culture, and Politics in Weimar and the Third Reich* (Cambridge, Mass.: MIT Press, 1990)

Anton Kaes, Martin Jay, and Edward Dimendberg (eds), *Weimar Republic Sourcebook* (Berkeley: University of California Press, 1994)

Nina Rosenblatt, "Empathy and Anaesthesia: On the Origins of a French Machine Aesthetic," *Grey Room*, no. 2, Winter 2001

Kenneth Silver, *Esprit de Corps* (Princeton: Princeton University Press, 1989)

바우하우스와 전쟁 전 독일 모더니즘

Herbert Bayer, Walter Gropius, and Ise Gropius, *Bauhaus 1919–1928* (New York: Museum of Modern Art, 1938)

Christopher Burke, *Active Literature: Jan Tschichold and New Typography* (London: Hyphen Press, 2007)

Arthur A. Cohen, *Herbert Bayer: The Complete Work* (Cambridge, Mass: MIT Press, 1984)

Éva Forgács, *The Bauhaus Idea and Bauhaus Politics* (Budapest: Central European University Press, 1995)

Margaret Kentgens-Craig, *The Bauhuas and America: First Contacts 1919–1936* (Cambridge, Mass.: MIT Press, 1996)

Mary Emma Harris, *The Arts at Black Mountain College* (Cambridge, Mass.: MIT Press, 1987)

Margret Kentgens-Craig, *The Bauhuas and America: First Contacts 1919–1936*, trans. Lynette Widder (Cambridge, Mass.: MIT Press, 1999)

Richard Kostelanetz (ed.), *Moholy-Nagy* (London: Allen Lane, 1971)

Ruari McLean, *Jan Tschichold: Typographer* (Boston: David R. Godine, 1975)

László Moholy-Nagy, *An Anthology*, ed. Richard Kostelanetz (New York: Da Capo Press, 1970)

László Moholy-Nagy, *Painting, Photography, Film* (1927), trans. Janet Seligman (Cambridge, Mass.: MIT Press, 1969)

László Moholy-Nagy, *The New Vision* (New York: Wittenborn, Schultz, 1947)

Herbert Spencer, *Pioneers of Modern Typography*, revised edition (Cambridge, Mass: MIT Press, 2004)

Frank Whitford, *Bauhaus* (New York: Thames & Hudson, 1984)

Frank Whitford (ed.), *The Bauhaus: Masters and Students by Themselves* (Woodstock, N.Y.: The Overlook Press, 1992)

Hans Wingler, *The Bauhaus: Weimar, Dessau, Berlin, Chicago* (Cambridge, Mass.: MIT Press, 1969)

초기 미국 모더니즘

Allan Antliff, *Anarchist Modernism: Art, Politics, and the First American Avant-Garde* (Chicago: University of Chicago Press, 2007)

Stephanie Barron and Lisa Mark (eds), *Calder and Abstraction: From Avant-Garde to Iconic* (New York: Del Monico Books, 2013)

Achim Borchardt-Hume (ed.), *Alexander Calder: Performing Sculpture* (New Haven: Yale University Press, 2016)

Marcia Brennan, *Painting Gender, Constructing Theory: The Alfred Stieglitz Circle and American Formalist Aesthetics* (Cambridge, Mass.: MIT Press, 2001)

Erin B. Coe, Bruce Robertson, and Gwendolyn Owens, *Modern Nature: Georgia O'Keeffe and Lake George* (London and New York: Thames & Hudson, 2013)

Helen Molesworth, *Leap Before You Look: Black Mountain College 1933–1957* (New Haven: Yale University Press, 2015)

Mark Rawlinson, *Charles Sheeler: Modernism, Precisionism and the Borders of Abstraction* (London: I. B. Tauris, 2007)

Terry Smith, *Making the Modern: Industry, Art, and Design in America* (Chicago: University of Chicago Press, 1993)

초현실주의

Dawn Ades (ed.), *Dada and Surrealism Reviewed* (London: Arts Council of Great Britain, 1978)

Dawn Ades and Simon Baker, *Undercover Surrealism: Georges Bataille and Documents* (Cambridge, Mass.: MIT Press, 2006)

Dawn Ades, Michael Richardson, and Krzysztof Fijalkowski (eds), *The Surrealism Reader: An Anthology of Ideas* (Chicago: University of Chicago Press, 2016)

Matthew Affron, and Sylvie Ramond, *Joseph Cornell and Surrealism* (University Park, Penn.: Penn State University Press, 2015)

Anna Balakian, *Surrealism: The Road to the Absolute* (Cambridge: Cambridge University Press, 1986)

Yve-Alain Bois and Rosalind Krauss, *Formless: A User's Guide* (New York: Zone Books, 1997)

André Breton, "Introduction to the Discourse on the Paucity of Reality," *October*, no. 69, Summer 1994

André Breton, *Mad Love*, trans. Mary Ann Caws (Lincoln: University of Nebraska Press, 1980)

André Breton, *Manifestoes of Surrealism*, trans. Richard Seaver and Helen R. Lane (Ann Arbor: University of Michigan Press, 1972)

André Breton, *Nadja*, trans. Richard Howard (New York: Grove Weidenfeld, 1960)

André Breton, *What is Surrealism?*, trans. David Gascoyne (New York: Haskell House Publishers,1974)

William Camfield, *Max Ernst: Dada and the Dawn of Surrealism* (Munich: Prestel, 1993)

Mary Ann Caws (ed.), *Surrealist Painters and Poets: An Anthology* (Cambridge, Mass.: MIT Press, 2001)

Jacqueline Chenieux-Gendron, *Surrealism* (New York: Columbia University Press, 1990)

Herschel B. Chipp, *Picasso's Guernica: History, Transformations, Meaning* (Berkeley and Los Angeles: University of California Press, 1988)

Hal Foster, *Compulsive Beauty* (Cambridge, Mass.: MIT Press, 1993)

Michel Foucault, *This is Not a Pipe* (Berkeley: University of California Press, 1982)

Francis Frascina, "Picasso, Surrealism and Politics in 1937," in Silvano Levy (ed.), *Surrealism: Surrealist Visuality* (New York: New York University Press, 1997)

Carlo Ginzburg, "The Sword and the Lightbulb: A Reading of *Guernica*," in Michael S. Roth and Charles G. Salas (eds), *Disturbing Remains: Memory, History, and Crisis in the Twentieth Century* (Los Angeles: Getty Research Institute, 2001)

Jutta Held, "How do the political effects of pictures come about? The case of Picasso's *Guernica*," *Oxford Art Journal*, vol. 11, no. 1, 1988, pp. 38–9

Gijs van Hensbergen, *Guernica: The Biography of a Twentieth-Century Icon* (London and New York: Bloomsbury, 2004)

Denis Hollier, *Against Architecture: The Writings of Georges Bataille*, trans. Betsy Wing (Cambridge, Mass.: MIT Press, 1989)

Denis Hollier, *Absent Without Leave: French Literature Under the Threat of War*, trans. Catherine Porter (Cambridge, Mass.: Harvard University Press, 1997)

Rosalind Krauss, *The Optical Unconscious* (Cambridge, Mass.: MIT Press, 1993)

Rosalind Krauss and Jane Livingston, *L'Amour fou: Surrealism and Photography* (New York: Abbeville Press, 1986)

Alyce Mahon, *Surrealism and the Politics of Eros 1938–1968* (London: Thames & Hudson, 2005)

Jennifer Mundy (ed.), *Surrealism: Desire Unbound* (London: Tate Publishing, 2001)

Maurice Nadeau, *History of Surrealism* (New York: Macmillan, 1965)

Sidra Stich, "Picasso's Art and Politics in 1936," *Arts Magazine*, vol. 58, October 1983, pp. 113–18

Dickran Tashjian, *A Boatload of Madmen: Surrealism and the American Avant-Garde 1920–1950* (London: Thames & Hudson, 2002)

Lynne Warren, *Alexander Calder and Contemporary Art: Form, Balance, Joy* (London: Thames & Hudson, 2010)

멕시코 벽화운동

Alejandro Anreus, *Orozco in Gringoland: The Years in New York* (Albuquerque: University of New Mexico Press, 2001)

Jacqueline Barnitz, *Twentieth-Century Art of Latin America* (Austin, Texas: University of Texas Press, 2001)

Linda Downs, *Diego Rivera: A Retrospective* (New York and London: Founders Society, Detroit Institute of Arts in association with W. W. Norton & Company, 1986)

Desmond Rochfort, *Mexican Muralists* (London: Laurence King Publishing, 1993)

Antonio Rodriguez, *A History of Mexican Mural Painting* (London: Thames & Hudson, 1969)

사회주의 리얼리즘

Matthew Cullerne Bown, *Socialist Realist Painting* (London and New Haven: Yale University Press, 1998)

Leah Dickerman, "Camera Obscura: Socialist Realism in the Shadow of Photography," *October*, no. 93, Summer 2000

David Elliott (ed.), *Engineers of the Human Soul: Soviet Socialist Realist Painting 1930s–1960s* (Oxford: Museum of Modern Art, 1992)

Hans Guenther (ed.), *The Culture of the Stalin Period* (New York and London: St. Martin's Press, 1990)

Thomas Lahusen and Evgeny Dobrenko (eds), *Socialist Realism without Shores* (Durham, N.C. and London: Duke University Press, 1997)

Brandon Taylor, "Photo Power: Painting and Iconicity in the First Five Year Plan," in Dawn Ades and Tim Benton (eds), *Art and Power: Europe Under the Dictators 1939–1945* (London: Thames & Hudson, 1995)

Andrei Zhdanov, "Speech to the Congress of Soviet Writers" (1934), translated and reprinted in Charles Harrison and Paul Wood (eds), *Art in Theory 1900–1990* (Oxford and Cambridge, Mass.: Blackwell, 1992)

할렘 르네상스

Mary Ann Calo, *Distinction and Denial: Race, Nation, and the Critical Construction of the African-American Artist, 1920–40* (Ann Arbor: University of Michigan Press, 2007)

M. S. Campbell et al., *Harlem Renaissance: Art of Black America* (New York: Studio Museum in Harlem and Harry N. Abrams, 1987)

David C. Driskell, *Two Centuries of Black American Art* (New York: Alfred A. Knopf and Los Angeles County Museum of Art, 1976)

Patricia Hills, *Painting Harlem Modern: The Art of Jacob Lawrence* (Berkeley: University of California Press, 2010)

Alain Locke (ed.), *The New Negro: An Interpretation* (first published 1925; New York: Atheneum, 1968)

Guy C. McElroy, Richard J. Powell, and Sharon F. Patton, *African-American Artists 1880–1987: Selections from the Evans-Tibbs Collection* (Washington, D.C.: Smithsonian Institution Traveling Exhibition Service, 1989)

James A. Porter, *Modern Negro Art* (first published 1943; Washington, D.C.: Howard University Press, 1992)

Joanna Skipworth (ed.), *Rhapsodies in Black: Art of the Harlem Renaissance* (London: Hayward Gallery, 1997)

추상표현주의

David Anfam, *Abstract Expressionism*, second edition (London and New York: Thames & Hudson, 2015)

David Anfam, *Jackson Pollock's Mural: Energy Made Visible* (London and New York: Thames & Hudson, 2015)

David Anfam (ed.), *Mark Rothko: The Works on Canvas*, catalogue raisonné (New Haven and London: Yale University Press, 1998)

Marcia Brennan, *Modernism's Masculine Subjects: Matisse, the New York School, and Post-Painterly Abstraction* (Cambridge, Mass.: MIT Press, 2004)

T. J. Clark, "The Unhappy Consciousness" and "In Defense of Abstract Expressionism," *Farewell to an Idea* (New Haven and London: Yale University Press, 1999)

Harry Cooper, *Mark Rothko: An Essential Reader* (Houston: Museum of Fine Arts, 2015)

John Elderfield (ed.), *De Kooning: A Retrospective* (New York: Museum of Modern Art, 2011)

Francis Frascina (ed.), *Pollock and After: The Critical Debate* (New York: Harper & Row, 1985)

Serge Guilbaut, *How New York Stole the Idea of Modern Art: Abstract Expressionism, Freedom, and the Cold War* (Chicago: University of Chicago Press, 1983)

Melissa Ho, *Reconsidering Barnett Newman* (New Haven and London: Yale University Press, 2005)

Rosalind Krauss, *Willem de Kooning Nonstop: Cherchez La Femme* (Chicago: University of Chicago Press, 2015)

Ellen G. Landau, *Reading Abstract Expressionism: Context and Critique* (New Haven and London: Yale University Press, 2005)

Michael Leja, *Reframing Abstract Expressionism: Subjectivity and Painting in the 1940s* (New Haven and London: Yale University Press, 1993)

Barnett Newman, *Selected Writings and Interviews*, ed. John O'Neill (Berkeley: University of California Press, 1992)

Francis O'Connor and Eugene Thaw (eds), *Jackson Pollock: A Catalogue Raisonné of Paintings, Drawings, and Other Works* (New Haven and London: Yale University Press, 1977)

Ad Reinhardt, *Art as Art: Selcted Writings of Ad Reinhardt*, ed. Barbara Rose (Berkeley: University of California Press, 1991)

Harold Rosenberg, *The Tradition of the New* (New York: Horizon Press, 1959)

Irving Sandler, *Abstract Expressionism: The Triumph of American Painting* (London: Pall Mall, 1970)

David Shapiro and Cecile Shapiro, *Abstract Expressionism: A Critical Record* (Cambridge: Cambridge University Press, 1990)

Kirk Varnedoe with Pepe Karmel, *Jackson Pollock* (New York: Museum of Modern Art, 1998)

뒤뷔페, 포트리에, 클랭, 누보 레알리슴

Jean-Paul Ameline, *Les Nouveaux Réalistes* (Paris: Centre Georges Pompidou, 1992)

Nuit Banai, *Yves Klein* (Chicago: University of Chicago Press, 2015)

Benjamin H. D. Buchloh, "From Detail to Fragment: Décollage/Affichiste," *Décollage: Les Affichistes* (New York and Paris: Virginia Zabriske Gallery, 1990)

Curtis L. Carter and Karen L. Butler (eds), *Jean Fautrier* (New Haven and London: Yale University Press, 2002)

Bernadette Contensou (ed.), *1960: Les Nouveaux Réalistes* (Paris: Musée d'Art Moderne de la Ville de Paris, 1986)

Hubert Damisch, "The Real Robinson," *October*, no. 85, Summer 1998

Jean Dubuffet, *Prospectus et tous écrits suivants*, four volumes, ed. Hubert Damisch (Paris: Gallimard, 1967–91) and "Notes for the well read" (1945), trans. in M. Glimcher, *Jean Dubuffet: Towards an Alternative Reality* (New York: Pace Publications and Abbeville Press, 1987)

Catherine Francblin, *Les Nouveaux Réalistes* (Paris: Editions du Regard, 1997)

Thomas F. McDonough, *"The Beautiful Language of My Century": Reinventing the Language of Contestation in Postwar France, 1945–1968* (Cambridge, Mass.: MIT Press, 2007)

Rachel Perry, "Jean Fautrier's *Jolies Juives*," *October*, no. 108, Spring 2004

Francis Ponge, *L'Atelier contemporain* (Paris: Gallimard, 1977)

Jean-Paul Sartre, "Fingers and Non-Fingers," translated in Werner Haftmann (ed.), *Wols* (New York: Harry N. Abrams, 1965)

라우센버그, 존스, 기타

Yve-Alain Bois, *Ellsworth Kelly: Catalogue Raisonné of Paintings, Reliefs, and Sculpture Vol. 1, 1940–1953* (London and New York: Thames & Hudson, 2015)

Yve-Alain Bois, *Ellsworth Kelly: The Early Drawings, 1948–1955* (Cambridge, Mass.: Harvard University Press, 1999)

Russell Ferguson (ed.), *Hand-Painted Pop: American Art in Transition, 1955–62* (Los Angeles: Museum of Contemporary Art, 1993)

Walter Hopps, Susan Davidson et al., *Robert Rauschenberg: A Retrospective* (New York: Guggenheim Museum, 1997)

Walter Hopps, *Robert Rauschenberg: The Early 1950s* (Houston: Menil Collection, 1991)

Hiroko Ikegami, *The Great Migrator: Robert Rauschenberg and the Global Rise of American Art* (Cambridge, Mass.: MIT Press, 2010)

Jasper Johns, *Writings, Sketchbook Notes, Interviews* (New York: Museum of Modern Art/ Harry N. Abrams, 1996)

Branden W. Joseph (ed.), *Robert Rauschenberg*, October Files 4 (Cambridge, Mass.: MIT Press, 2002)

Branden W. Joseph, *Random Order: Robert Rauschenberg and the Neo-Avant-Garde* (Cambridge, Mass.: MIT Press, 2003)

Fred Orton, *Figuring Jasper Johns* (Cambridge: Harvard University Press, 1994)

James Rondeau, *Jasper Johns: Gray* (Chicago: Art Institute of Chicago, 2007)

Leo Steinberg, *Other Criteria: Confrontations with Twentieth-Century Art* (London, Oxford, and New York: Oxford University Press, 1972)

Kirk Varnedoe, *Jasper Johns: A Retrospective* (New York: Museum of Modern Art, 1996)

Jeffrey Weiss, *Jasper Johns: An Allegory of Painting, 1955–1965* (New Haven and London: Yale University Press, 2007)

폰타나, 만초니, 아르테 포베라

Yve-Alain Bois, "Fontana's Base Materialism," *Art in America*, vol. 77, no. 4, April 1989

Germano Celant, *Arte Povera* (Milan: Gabriele Mazzotta; New York: Praeger; London: Studio Vista, 1969)

Germano Celant, *The Knot: Arte Povera* (New York: P.S.1; Turin: Umberto Allemandi, 1985)

Germano Celant (ed.), *Piero Manzoni* (London: Serpentine Gallery, 1998)

Carolyn Christov-Bakargiev (ed.), *Arte Povera* (London: Phaidon, 1999)

Richard Flood and Frances Morris (eds), *Zero to Infinity: Arte Povera 1962–1972* (Minneapolis: Walker Art Gallery; London: Tate Gallery, 2002)

Jaleh Mansoor, "Piero Manzoni: 'We Want to Organicize Disintegration'," *October*, no. 95, Winter 2001

Jon Thompson (ed.), *Gravity and Grace: Arte Povera/Post Minimalism* (London: Hayward Gallery, 1993)

Anthony White, *Lucio Fontana: Between Utopia and Kitsch*, October Books (Cambridge, Mass.: MIT Press, 2012)

Sarah Whitfield, *Lucio Fontana* (London: Hayward Gallery, 1999)

코브라와 상황주의

Iwona Blazwick (ed.), *An Endless Adventure—An Endless Passion—An Endless Banquet: A Situationist Scrapbook* (London: Verso, 1989)

Guy Debord, *The Society of the Spectacle* (1967), trans. Donald Nicholson-Smith (Cambridge, Mass.: MIT Press, 2002)

Ken Knabb (ed.), *Situationist International Anthology* (Berkeley: Bureau of Public Secrets, 1981)

Karen Kurczynski, *The Art and Politics of Asger Jorn: The Avant-Garde Won't Give Up* (London: Ashgate, 2014)

Thomas F. McDonough (ed.), *Guy Debord and the Situationist International* (Cambridge, Mass.: MIT Press, 2002)

Willemijn Stokvis, *Cobra: The Last Avant-Garde Movement of the Twentieth Century* (Aldershot: Lund Humphries, 2004)

Elisabeth Sussman (ed.), *On the Passage of a Few People Through a Rather Brief Moment in Time: The Situationist International 1957–1972* (Cambridge, Mass.: MIT Press, 1989)

구타이, 신구체주의, 비서구 모더니즘

Barbara von Bertozzi and Klaus Wolbert (eds), *Gutai: Japanese Avant-Garde 1954–1965* (Darmstadt: Mathildenhöhe, 1991)

Guy Brett et al., *Hélio Oiticica* (Minneapolis: Walker Art Center, 1994)

Guy Brett et al., *Lygia Clark* (Barcelona: Fundació Antoni Tàpies, 1997)

Guy Brett et al., *Lygia Pape: Magnetized Space* (London: Serpentine Gallery, 2011)

Cornelia Butler and Luis Pérez-Oramas, *Lygia Clark: The Abandonment of Art 1948–1988* (New York: Museum of Modern Art, 2014)

Luciano Figueiredo et al., *Hélio Oiticica: The Body of Color* (Houston: Museum of Fine Arts, 2007)

Gutai magazine, facsimile edition (with complete English translation) (Ashiya: Ashiya City Museum of Art and History, 2010)

Sergio Martins, *Constructing an Avant-Garde: Art in Brazil 1949–1979* (Cambridge, Mass.: MIT Press, 2013)

Tetsuya Oshima, "'Dear Mr. Jackson Pollock': A Letter from Gutai," in Ming Tiampo (ed.), *"Under Each Other's Spell": Gutai and New York* (East Hampton: Pollock-Krasner House, 2009)

Ming Tiampo, *Gutai: Decentering Modernism* (Chicago: Chicago University Press, 2011)

Ming Tiampo and Alexandra Munroe, *Gutai: Splendid Playground* (New York: Guggenheim Museum, 2013)

Paulo Venancio Filho, *Reinventing the Modern: Brazil* (Paris: Gagosian Gallery, 2011)

팝아트

Darsie Alexander and Bartholomew Ryan (eds), *International Pop* (Minneapolis: Walker Art Center, 2015)

Lawrence Alloway, *American Pop Art* (New York: Collier Books, 1974)

Graham Bader, *Roy Lichtenstein*, October Files 7 (Cambridge, Mass.: MIT Press, 2009)

Graham Bader, *Hall of Mirrors: Roy Lichtenstein and the Face of Painting in the 1960s* (Cambridge, Mass.: MIT Press, 2010)

Yve-Alain Bois, *Edward Ruscha: Romance with Liquids* (New York: Gagosian Gallery, 1993)

Benjamin H. D. Buchloh, *Andy Warhol: Shadows and Other Signs of Life* (Cologne: Walther König, 2008)

Thomas Crow, *The Long March of Pop: Art, Music, and Design, 1930–1995* (New Haven: Yale University Press, 2014)

Thomas Crow, *The Rise of the Sixties: American and European Art in the Era of Dissent* (New York: Abrams, 1996)

Hal Foster, *The First Pop Age: Painting and Subjectivity in the Art of Hamilton, Lichtenstein, Warhol, Richter, and Ruscha* (Princeton: Princeton University Press, 2014)

Hal Foster (ed.), *Richard Hamilton*, October Files 10 (Cambridge, Mass.: MIT Press, 2010)

Hal Foster and Mark Francis, *Pop Art* (London: Phaidon, 2005)

Lucy Lippard, *Pop Art* (London: Thames & Hudson, 1966)

Marco Livingstone, *Pop Art: A Continuing History* (London: Thames & Hudson, 2000)

Michael Lobel, *Image Duplicator: Roy Lichtenstein and the Emergence of Pop Art* (New Haven: Yale University Press, 2002)

Michael Lobel, *James Rosenquist: Pop Art, Politics, and History in the 1960s* (Berkeley: University of California Press, 2009)

Steven Henry Madoff, *Pop Art: A Critical History* (Berkeley: University of California Press, 1997)

Kynaston McShine (ed.), *Andy Warhol: A Retrospective* (New York: Museum of Modern Art, 1989)

Annette Michelson (ed.), *Andy Warhol*, October Files 2 (Cambridge, Mass.: MIT Press, 2001)

Jessica Morgan and Flavia Frigeri (eds), *The World Goes Pop* (New Haven and London: Yale University Press, 2015)

David Robbins (ed.), *The Independent Group: Postwar Britain and the Aesthetics of Plenty* (Cambridge, Mass.: MIT Press, 1990)

James Rondeau and Sheena Wagstaff, *Roy Lichtenstein: A Retrospective* (Chicago: Art Institute of Chicago, 2012)

Nadja Rottner (ed.), *Claes Oldenburg*, October Files 13 (Cambridge, Mass.: MIT Press, 2012)

Ed Ruscha, *Leave Any Information at the Signal: Writings, Interviews, Bits, Pages* (Cambridge, Mass.: MIT Press, 2002)

John Russell and Suzi Gablik, *Pop Art Redefined* (New York: Praeger, 1969)

Alexandra Schwartz, *Ed Ruscha's Los Angeles* (Cambridge, Mass.: MIT Press, 2010)

Paul Taylor, *Post-Pop Art* (Cambridge, Mass.: MIT Press, 1989)

Cecile Whiting, *A Taste for Pop: Pop Art, Gender, and Consumer Culture* (Cambridge: Cambridge University Press, 1997)

케이지, 캐프로, 플럭서스

Elizabeth Armstrong, *In the Spirit of Fluxus* (Minneapolis: Walker Art Center, 1993)

Benjamin H. D. Buchloh, and Judith Rodenbeck (eds), *Experiments in the Everyday: Allan Kaprow and Robert Watts—Events, Objects, Documents* (New York: Wallach Gallery, Columbia University, 1999)

John Cage, *Silence* (Hanover, N.H.: Weslyan University Press, 1939)

Rudolf Frieling and Boris Groys, *The Art of Participation: 1950 to Now* (London: Thames & Hudson, 2008)

Jon Hendricks (ed.), *Fluxus Codex* (Detroit: Gilbert and Lila Silverman Fluxus Collection, 1988)

Branden W. Joseph, *Beyond the Dream Syndicate: Tony Conrad and the Arts After Cage* (New York: Zone Books, 2008)

Allan Kaprow, *Assemblage, Environments & Happenings* (New York: Abrams, 1966)

Allan Kaprow, *Essays on the Blurring of Art and Life* (Berkeley: University of California Press, 1993)

Liz Kotz, "Post-Cagean Aesthetics and the 'Event' Score," *October*, no. 95, Winter 2001

Julia Robinson (ed.), *John Cage*, October Files 12 (Cambridge, Mass.: MIT Press, 2011)

전후 독일 미술

Dan Adler, *Hanne Darboven: Cultural History 1880–1983* (Cambridge, Mass.: MIT Press, 2009)

Danielle Arasse, *Anselm Kiefer* (New York and London: Thames & Hudson, 2015)

Georg Baselitz and Eugen Schönebeck, *Pandämonium Manifestoes*, excerpts in English translation in Andreas Papadakis (ed.), *German Art Now*, vol. 5, no. 9–10, 1989

Joseph Beuys, *Where Would I Have Got If I Had Been Intelligent!* (New York: Dia Center for the Arts, 1994)

Benjamin H. D. Buchloh, *Gerhard Richter, 18 Oktober 1977* (London: Institute of Contemporary Arts, 1989)

Benjamin H. D. Buchloh, "Gerhard Richter's Atlas: The Anomic Archive," *October*, no. 88, Spring 1999

Benjamin H. D. Buchloh, "Joseph Beuys at the Guggenheim," *October*, no. 12, Spring 1980

Benjamin H. D. Buchloh (ed.), *Gerhard Richter*, October Files 8 (Cambridge, Mass.: MIT Press, 2009)

Lynne Cooke, Karen Kelly, and Barbara Schröde (eds), *Blinky Palermo: Retrospective 1964–77* (New Haven and London: Yale University Press, 2010)

Stefan Germer, "Die Wiederkehr des Verdrängten. Zum Umgang mit deutscher Geschichte bei Baselitz, Kiefer, Immendorf und Richter," in Julia Bernard (ed.), *Germeriana: Unveröffentlichte oder übersetzte Schriften von Stefan Germer* (Cologne: Oktagon Verlag, 1999)

Siegfried Gohr, "In the Absence of Heroes: The Early Work of Georg Baselitz," *Artforum*, vol. 20, no. 10, Summer 1982

Tom Holert, "Bei Sich, über allem: Der symptomatische Baselitz," *Texte zur Kunst*, vol. 3, no. 9, March 1993

Andreas Huyssen, "Anselm Kiefer: The Terror of History, the Temptation of Myth," *October*, no. 48, Spring 1989

Kevin Power, "Existential Ornament," in Maria Corral (ed.), *Georg Baselitz* (Madrid: Fundacion Caja de Pensiones, 1990)

Gerhard Richter, *The Daily Practice of Painting: Writings 1960–1993* (London: Thames & Hudson, 1995)

Gerhard Richter, *Text: Writings, Interviews and Letters 1961–2007*, ed. Dietmar Elger and Hans Ulrich Obrist (London: Thames & Hudson, 2009)

Margit Rowell, *Sigmar Polke: Works on Paper, 1963–1974* (New York: Museum of Modern Art, 1999)

Caroline Tisdall, *Joseph Beuys: Coyote* (London: Thames & Hudson, 2008)

미니멀리즘, 포스트미니멀리즘, 전후 조각

Carl Andre, *Cuts: Texts 1959–2004*, ed. James Meyer (Cambridge, Mass.: MIT Press, 2005)

Carl Andre and Hollis Frampton, *12 Dialogues, 1962–1963*. Halifax: The Press of the Nova Scotia College of Art and Design, 1981)

Jo Applin, *Eccentric Objects: Rethinking Sculpture in 1960s America* (New Haven: Yale University Press, 2012)

Gregory Battcock, *Minimal Art: A Critical Anthology* (New York: E. P. Dutton, 1968)

Tiffany Bell and Frances Morris (eds), *Agnes Martin* (London: Tate, 2015)

Maurice Berger, *Labyrinths: Robert Morris, Minimalism and the 1960s* (New York: Harper & Row, 1989)

Julia Bryan-Wilson (ed.), *Robert Morris*, October Files 15 (Cambridge, Mass.: MIT Press, 2013)

Lynne Cooke and Karen Kelly (eds), *Agnes Martin* (New Haven and London: Yale University Press, 2011)

Hal Foster (ed.), *Richard Serra*, October Files 1 (Cambridge, Mass.: MIT Press, 2000)

Carmen Gimenez, Hal Foster, et al., *Richard Serra: The Matter of Time* (Göttingen: Steidl, 2005)

Ann Goldstein (ed.), *A Minimal Future? Art as Object 1958–1968* (Los Angeles: Museum of Contemporary Art, 2004)

Suzanne P. Hudson, *Robert Ryman: Used Paint* (Cambridge, Mass.: MIT Press, 2009)

Donald Judd, *Donald Judd, Complete Writings, 1959–1975* (Halifax: The Press of the Nova Scotia College of Art and Design, 1975)

Rosalind Krauss, *Passages in Modern Sculpture* (New York: Viking Press, 1977

Rosalind Krauss, *The Sculpture of David Smith: A Catalogue Raisonné* (New York: Garland Publishing, 1977)

Lucy Lippard, *Eva Hesse* (New York: Da Capo Press, 1992)

James Meyer, *Minimalism: Art and Polemics in the Sixties* (New Haven and London: Yale University Press, 2001)

Robert Morris, *Continuous Project Altered Daily: The Writings of Robert Morris* (Cambridge, Mass.: MIT Press, 1993)

Mignon Nixon (ed.), *Eva Hesse*, October Files 3 (Cambridge, Mass.: MIT Press, 2002)

Mignon Nixon, *Fantastic Reality: Louise Bourgeois and a Story of Modern Art* (Cambridge, Mass.: MIT Press, 2005)

Nancy Princenthal, *Agnes Martin: Her Life and Art* (London and New York: Thames & Hudson, 2015)

Julia Robinson, (ed.), *New Realisms, 1957–1962: Object Strategies Between Readymade and Spectacle* (Madrid: Museo Nacional Centro De Arte Reina Sofía; And Cambridge, Mass.: MIT Press, 2010)

Corinna Thierolf and Johannes Vogt, *Dan Flavin: Icons* (London: Thames & Hudson, 2009)

Clara Weyergraf-Serra and Martha Buskirk (eds), *The Destruction of Tilted Arc: Documents* (Cambridge, Mass.: MIT Press, 1991)

대지미술, 프로세스 아트, 엔트로피

Suzaan Boettger, *Earthworks: Art and the Landscape of the Sixties* (Berkeley: University of California Press, 2003)

Thomas Crow et al., *Gordon Matta-Clark* (London: Phaidon, 2003)

Robert Hobbs, *Robert Smithson: Sculpture* (Ithaca, N.Y.: Cornell University Press, 1981)

Bruce Jenkins, *Gordon Matta-Clark: Conical Intersect* (Cambridge, Mass.: MIT Press, 2011)

Philipp Kaiser and Miwon Kwon, *Ends of the Earth: Land Art to 1974* (Los Angeles and New York: Museum of Contemporary Art, Los Angeles in association with Prestel, 2012)

Pamela Lee, *Chronophobia* (Cambridge, Mass.: MIT Press, 2004)

Pamela Lee, *Object to be Destroyed: The Work of Gordon Matta-Clark* (Cambridge, Mass.: MIT Press, 2000)

James Nisbet, *Ecologies, Environments, and Energy Systems in Art of the 1960s and 1970s* (Cambridge, Mass.: MIT Press, 2014)

Ann Reynolds, *Robert Smithson: Learning from New Jersey and Elsewhere* (Cambridge, Mass.: MIT Press, 2003)

Jennifer L. Roberts, *Mirror-Travels: Robert Smithson and History* (New Haven: Yale University Press, 2004)

Robert Smithson, *The Collected Writings*, ed. Jack Flam (Berkeley: University of California Press, 1996)

Eugenie Tsai (ed.), *Robert Smithson* (Berkeley: University of California Press, 2004)

개념미술

Alexander Alberro and Sabeth Buchmann (eds), *Art After Conceptual Art* (Cambridge, Mass.: MIT Press, 2007)

Alexander Alberro and Blake Stimson (eds), *Conceptual Art and the Politics of Publicity* (Cambridge, Mass.: MIT Press, 2003)

Mel Bochner, *Solar System & Rest Rooms: Writings and Interviews, 1965–2007*, foreword by Yve-Alain Bois (Cambridge, Mass.: MIT Press, 2008)

Benjamin H. D. Buchloh, "Conceptual Art 1962–69: From an Aesthetics of Administration to the Critique of Institutions," *October*, no. 55, Winter 1990

Ann Goldstein (ed.), *Reconsidering the Object of Art: 1965–1975* (Los Angeles, Museum of Contemporary Art, 1995)

Boris Groys, *History Becomes Form: Moscow Conceptualism* (Cambridge, Mass.: MIT Press, 2010)

Boris Groys (ed.), *Total Enlightenment: Conceptual Art in Moscow 1960–1990* (Frankfurt: Schirn Kunsthalle and Ostfildern: Hatje Cantz, 2008)

Joseph Kosuth, *Art After Philosophy and After: Collected Writing 1966–1990* (Cambridge, Mass.: MIT Press, 1991)

Liz Kotz, *Words to Be Looked At: Language in 1960s Art* (Cambridge, Mass.: MIT Press, 2007)

Lucy Lippard, *Six Years: The Dematerialization of the Art Object 1966–1972* (Berkeley: University of California Press, 1973)

Ursula Meyer, *Conceptual Art* (New York: Dutton, 1972)

Kynaston McShine, *Information* (New York: MoMA, 1970)

Anne Rorimer, *New Art in the 60s and 70s: Redefining Reality* (New York: Thames & Hudson, 2001)

Blake Stimson and Alexander Alberro (eds), *Conceptual Art : An Anthology of Critical Writings and Documents* (Cambridge, Mass.: MIT Press, 2000)

Margarita Tupitsyn, "About Early Moscow Conceptualism," in Luis Camnitzer, Jane Farver, and Rachel Weiss (eds), *Global Conceptualism: Points of Origin 1950s–1980s* (New York: Queens Museum of Art, 1999)

설치미술, 제도 비평, 장소 특정성

Alexander Alberro (ed.), *Museum Highlights: The Writings of Andrea Fraser* (Cambridge, Mass.: MIT Press, 2005)

Alexander Alberro and Blake Stimson (eds), *Institutional Critique: An Anthology of Artists' Writings* (Cambridge, Mass.: MIT Press, 2009)

Michael Asher, *Writings 1973–1983 on Works 1969–1979* (Halifax: The Press of the Nova Scotia College of Art and Design, 1983)

Claire Bishop, *Installation Art: A Critical History* (New York: Routledge, 2005)

Marcel Broodthaers, *Broodthaers: Writings, Interviews, Photographs* (Cambridge, Mass.: MIT Press, 1987)

Julia Bryan-Wilson, *Art Workers: Radical Practice in the Vietnam War Era* (Berkeley: University of California Press, 2009)

Daniel Buren, *Daniel Buren: Les Couleurs, Sculptures, Les Formes, Peintures* (Paris: Centre Georges Pompidou, 1981)

Victor Burgin, "Situational Aesthetics," *Studio International*, vol. 178, no. 915, October 1969

Rachel Churner (ed.), *Hans Haacke*, October Files 18 (Cambridge, Mass.: MIT Press, 2015)

Rosalyn Deutsche, *Evictions: Art and Spatial Politics* (Cambridge, Mass.: MIT Press, 1996)

Dan Graham, *Two-Way Mirror Power: Selected Writings by Dan Graham on His Art* (Cambridge, Mass.: MIT Press, 1999)

Dan Graham, *Video, Architecture, Television: Writings on Video and Video Works, 1970–1978* (Halifax: The Press of the Nova Scotia College of Art and Design, 1979)

Hans Haacke, *Unfinished Business* (Cambridge, Mass.: 1986)

Rachel Haidu, *The Absence of Work: Marcel Broodthaers, 1964–1976* (Cambridge, Mass.: MIT Press, 2011)

Jennifer King (ed.), *Michael Asher*, October Files 19 (Cambridge, Mass.: MIT Press, 2016)

Alex Kitnick (ed.), *Dan Graham*, October Files 11 (Cambridge, Mass.: MIT Press, 2011)

Rosalind Krauss, "The Cultural Logic of the Late Capitalist Museum," *October*, no. 54, Fall 1990

Miwon Kwon, *One Place After Another: Site-Specific Art and Locational Identity* (Cambridge, Mass.: MIT Press, 2002)

Jennifer Licht, *Spaces* (New York: Museum of Modern Art, 1969)

Brian O'Doherty, *Inside the White Cube: The Ideology of the Gallery Space* (Berkeley and Los Angeles: University of California Press, 1999)

Spyros Papapetros and Julian Rose (eds), *Retracing the Expanded Field: Encounters between Art and Architecture* (Cambridge, Mass.: MIT Press, 2014)

Kirsi Peltomäki, *Situation Aesthetics: The Work of Michael Asher* (Cambridge, Mass.: MIT Press, 2010)

Birgit Pelzer, Mark Francis, and Beatriz Colomina, *Dan Graham* (London: Phaidon, 2001)

Erica Suderburg (ed.), *Space, Site, Intervention: Situating Installation Art* (Minneapolis: University of Minnesota Press, 2000)

Marsha Tucker, *Anti-Illusion: Procedures/Materials* (New York: Whitney Museum of American Art, 1969)

Fred Wilson, *Mining the Museum* (Baltimore: Museum of Contemporary Art, 1994)

퍼포먼스, 신체미술

Sally Banes, *Democracy's Body: Judson Dance Theater, 1962–1964* (Durham, N.C.: Duke University Press, 1993)

Stephen Barber, *Performance Projections: Film and the Body in Action* (London: Reaktion Books, 2015)

Sabine Breitwieser (ed.), *Simone Forti: Thinking with the Body* (Chicago: Hirmer, 2015)

Julia Bryan-Wilson, *Art Workers: Radical Practice in the Vietnam War Era* (Berkeley: University of California Press, 2009)

Rudolf Frieling and Boris Groys, *The Art of Participation: 1950 to Now* (London: Thames & Hudson, 2008)

RoseLee Goldberg, *Performance Art: From Futurism to the Present* (London and New York: Thames & Hudson, 2001)

RoseLee Goldberg, *Performance: Live Art Since the 60s* (London: Thames & Hudson, 2004)

Adrian Heathfield and Tehching Hsieh, *Out of Now: The Lifeworks of Tehching Hsieh* (Cambridge, Mass.: MIT Press, 2009)

Fred Hoffman et al., *Chris Burden* (London: Thames & Hudson, 2007)

Amelia Jones, *Body Art: Performing the Subject* (Minneapolis: University of Minnesota Press, 1998)

Amelia Jones and Andrew Stephenson (eds), *Performing the Body/Performing the Text* (London and New York: Routledge, 1999)

Carrie Lambert-Beatty, *Being Watched: Yvonne Rainer and the 1960s* (Cambridge, Mass.: MIT Press, 2008)

Sally O'Reilly, *The Body in Contemporary Art* (London: Thames & Hudson, 2009)

Paul Schimmel and Russell Ferguson (eds), *Out of Actions: Between Performance and the Object: 1949–1979* (Los Angeles: Museum of Contemporary Art, New York, 1998)

Kristine Stiles, "Uncorrupted Joy: International Art Actions," in Paul Schimmel and Russell Ferguson (eds), *Out of Actions: Between Performance and the Object 1949–1979* (London: Thames & Hudson, 1998)

Frazer Ward, "Some Relations Between Conceptual and Performance Art." *Art Journal*, vol. 56, no. 4, Winter 1997

Anne Wagner, "Performance, Video, and the Rhetoric of Presence," *October*, no. 91, Winter 2000

페미니즘, 후기식민 미술, 정체성 미술, 정치화된 미술

Carol Armstrong and Catherine de Zegher (eds), *Women Artists at the Millennium* (Cambridge, Mass.: MIT Press, 2006)

Homi Bhabha, *The Location of Culture* (London: Routledge, 1994)

Gregg Bordowitz, *General Idea: Imagevirus (The AIDS Project)* (Cambridge, Mass.: MIT Press, 2010)

John P. Bowles, *Adrian Piper: Race, Gender, and Embodiment* (Durham, N.C.: Duke University Press, 2011)

Julia Bryan-Wilson, *Art Workers: Radical Practice in the Vietnam War Era* (Berkeley: University of California Press, 2009)

Cornelia H. Butler and Lisa Gabrielle Mark (eds), *WACK!: Art and the Feminist Revolution* (Cambridge, Mass.: MIT Press, 2007)

Judith Butler, *Gender Trouble: Feminism and the Subversion of Identity* (New York: Routledge, 1989)

Gavin Butt, *Between You and Me: Queer Disclosures in the New York Art World, 1948–1963* (Durham, N.C.: Duke University Press, 2005)

Judy Chicago, *Beyond the Flower: The Autobiography of a Feminist Artist* (New York: Viking, 1996)

Judy Chicago, *The Dinner Party: Restoring Women to History* (New York: Monacelli Press, 2014)

Douglas Crimp (ed.), *AIDS: Cultural Analysis/Cultural Activism* (Cambridge, Mass.: MIT Press, 1988)

Douglas Crimp and Adam Rolston (eds), *AIDS DEMOgraphics* (Seattle: Bay Press, 1990)

Olivier Debroise (ed.), *The Age of Discrepancies: Art and Visual Culture in Mexico 1968–1997* (Mexico City: Universidad Nacional Autónoma de México; Madrid: Turner, 2006)

Darby English, *How to See a Work of Art in Total Darkness* (Cambridge, Mass.: MIT Press, 2007)

Ales Erjavec (ed.), *Postmodernism and the Postsocialist Condition: Policitized Art under Late Socialism* (Berkeley: University of California Press, 2003)

Sujatha Fernandes, *Cuba Represented: Cuban Arts, State Power, and the Making of New Revolutionary Cultures* (Durham, N.C.: Duke University Press, 2006)

Joanna Frueh, Cassandra L. Langer, and Arlene Raven (eds), *New Feminist Art Criticism: Art, Identity, Action* (New York: HarperCollins, 1994)

Coco Fusco, *The Bodies That Were Not Ours* (New York: Routledge, 2001)

Thelma Golden, *Black Male: Representations of Masculinity in Contemporary Art* (New York: Whitney Museum of American Art, 1994)

Jennifer A. González, *Subject to Display: Reframing Race in Contemporary Installation Art* (Cambridge, Mass.: MIT Press, 2008)

Stuart Hall and Mark Sealy, *Different: Contemporary Photography and Black Identity* (London: Phaidon, 2001)

Harmony Hammond, *Lesbian Art in America: A Contemporary History* (New York: Rizzoli International Publications, 2000)

Amelia Jones and Erin Silver, *Otherwise: Imagining Queer Feminist Art Histories* (Manchester: Manchester University Press, 2016)

Jonathan David Katz and Rock Hushka, *Art AIDS America* (Seattle: University of Washington Press, 2015)

Mary Kelly, *Imaging Desire* (Cambridge, Mass.: MIT Press, 1997)

Zoya Kocur (ed.), *Global Visual Cultures: An Anthology* (Chichester: Wiley-Blackwell, 2011)

Lucy R. Lippard, *Get the Message? A Decade of Social Change* (New York: Dutton, 1984)

Lucy R. Lippard, *The Pink Glass Swan: Selected Essays in Feminist Art* (New York: New Press, 1995)

Jean-Hubert Martin et al., *Les Magiciens de la terre* (Paris: Centre Georges Pompidou, 1989)

Kobena Mercer, *Welcome to the Jungle: New Positions in Cultural Studies* (New York: Routledge, 1994)

Gerardo Mosquera and Jean Fisher, *Over Here: International Perspectives on Art and Culture* (Cambridge, Mass.: MIT Press, 2005)

Lisa Ryan Musgrave (ed.), *Feminist Aesthetics and Philosophy of Art: The Power of Critical Visions and Creative Engagement* (New York: Springer, 2014)

Linda Nochlin, *Women, Art and Power: And Other Essays* (New York: Harper & Row, 1988; and London: Thames & Hudson, 1989)

Linda Nochlin, *Women Artists: The Linda Nochlin Reader*, ed. Maura Reilly (London and New York: Thames & Hudson, 2015)

Roszika Parker and Griselda Pollock, *Framing Feminism: Art and the Women's Movement 1970–85* (London: Pandora, 1987)

Griselda Pollock, *Vision and Difference: Femininity, Feminism, and Histories of Art* (New York: Routledge, 1988)

Helaine Posner (ed.), *Corporal Politics* (Cambridge, Mass.: MIT List Visual Arts Center, 1992)

Maura Reilly and Linda Nochlin (eds), *Global Feminisms: New Directions in Contemporary Art* (New York: Brooklyn Museum and Merrell Publishers, 2007)

Blake Stimson and Gregory Sholette (eds), *The Art of Social Imagination after 1945* (Minneapolis: University of Minnesota Press, 2007)

Catherine de Zegher (ed.), *Inside the Visible: An Elliptical Traverse of 20th-Century Art* (Cambridge, Mass.: MIT Press, 1994)

사진, 영화, 비디오, 영사된 이미지

Dawn Ades, *Photomontage* (London: Thames & Hudson, 1976)

Carol Armstrong, *Scenes in a Library: Reading the Photograph in the Book* (Cambridge, Mass.: MIT Press, 1998)

George Baker (ed.), *James Coleman*, October Files 5 (Cambridge, Mass.: MIT Press, 2003)

Béla Balázs, *Theory of the Film: Character and Growth of a New Art* (London: D. Dobson, 1952)

Peter Barberie, *Paul Strand: Master of Modern Photography* (New Haven: Philadelphia Museum of Art, Fundacion Mapfre, and Yale University Press, 2014)

Roland Barthes, *Camera Lucida: Reflections on Photography*, trans. Richard Howard (New York: Hill and Wang, 1981)

Roland Barthes, "The Photographic Message" and "The Rhetoric of the Image," *Image/Music/Text* (New York: Hill and Wang, 1977)

Geoffrey Batchen, *Photography Degree Zero* (Cambridge, Mass.: MIT Press, 2009)

André Bazin, *What is Cinema?*, vol. 1, trans. Hugh Gray (Berkeley: University of California Press, 1967)

John Berger, *Another Way of Telling* (New York: Pantheon, 1982)

Jennifer Blessing, *Catherine Opie: American Photographer* (New York: Solomon R. Guggenheim Museum, 2008)

Jay Bochner, *An American Lens: Scenes from Alfred Stieglitz's New York Secession* (Cambridge, Mass.: MIT Press, 2005)

Stan Brakhage, *The Essential Brakhage* (Kingston, N.Y.: McPherson & Company, 2001)

Benjamin H. D. Buchloh, "Allegorical Procedures: Appropriation and Montage in Contemporary Art," *Artforum*, vol. 21, no. 1, September 1982

Johanna Burton (ed.), *Cindy Sherman*, October Files 6 (Cambridge, Mass.: MIT Press, 2006)

Noel Burch, *Theory of Film Practice*, trans. Helen R. Lane (New York: Praeger, 1973)

Stanley Cavell, *The World Viewed: Reflections on the Ontology of Film* (Cambridge: Harvard University Press, 1971)

Diarmuid Costello and Margaret Iversen (eds), *Photography After Conceptual Art* (*Art History* Special Issues) (Chichester: Wiley-Blackwell, 2010)

Charlotte Cotton, *The Photograph as Contemporary Art* (London: Thames & Hudson, 2009)

Malcolm Daniel, *Stieglitz, Steichen, Strand* (New Haven and London: Yale University Press, 2010)

Corinne Diserens (ed.), *Chasing Shadows: Santu Mofokeng—Thirty Years of Photographic Essays* (Munich: Prestel, 2011)

Mary Ann Doane, "Information, Crisis, Catastrophe" in Patricia Mellencamp (ed.), *Logics of Television: Essays in Cultural Criticism* (Bloomington: Indiana University Press, 1990)

Sergei Eisenstein, *Film Form: Essays in Film Theory* (San Diego: Harvest Books, 1969)

Okwui Enwezor and Rory Bester (eds), *Rise and Fall of Apartheid: Photography and the Bureaucracy of Everyday Life* (New York: International Center of Photography; Munich: DelMonico Books/Prestel, 2013)

Tamar Garb, *Figures & Fictions: Contemporary South African Photography* (London: V & A Publishing; Göttingen: Steidl, 2011)

Robert Hirsch, *Seizing the Light: A History of Photography* (Boston: McGraw-Hill, 2000)

Chrissie Iles, *Into the Light: The Projected Image in American Art, 1964–1977* (New York: Whitney Museum of American Art, 2001)

Gabrielle Jennings and Kate Mondloch (eds), *Abstract Video: The Moving Image in Contemporary Art* (Oakland: University of Califoria Press, 2015)

Omar Kholeif (ed.), *Moving Image*, Documents of Contemporary Art (London and Cambridge, Mass.: Whitechapel Gallery and MIT Press, 2015)

David Joselit, *Feedback: Television Against Democracy* (Cambridge, Mass.: MIT Press, 2007)

Friedrich Kittler, *Gramophone, Film, Typewriter* (Stanford: Stanford University Press, 1999)

Elizabeth Ann McCauley, *Industrial Madness: Commercial Photography in Paris 1848–1871* (New Haven and London: Yale University Press, 1994)

Darren Newbury, *Defiant Images: Photography and Apartheid South Africa* (Pretoria: Unisa Press, 2009)

Beaumont Newhall, *The History of Photography: From 1839 to the Present* (Boston: Little, Brown and Company, 1999)

Erwin Panofsky, "Style and Medium in the Motion Pictures" (1974), in Gerald Mast and Marshall Cohen (eds), *Film Theory and Criticism: Introductory Readings* (London: Oxford University Press, 1974)

John Peffer, *Art and the End of Apartheid* (Minneapolis: University of Minnesota Press, 2009)

John Peffer and Elisabeth L. Cameron (eds), *Portraiture and Photography in Africa.* African Expressive Cultures (Bloomington: Indiana University Press, 2013)

Kira Perov (ed.), *Bill Viola* (London: Thames & Hudson, 2015)

Christopher Phillips, *Photography in the Modern Era: European Documents and Critical Writings, 1913–1940* (New York: Metropolitan Museum of Art, 1989)

Eva Respini, *Cindy Sherman* (New York: Museum of Modern Art, 2012)

Naomi Rosenblum, *A World History of Photography* (New York: Abbeville Press, 1984)

"Round Table: Independence in the Cinema," *October*, no. 91, Winter 2000

"Round Table: The Projected Image in Contemporary Art," *October*, no. 104, Spring 2003

Michael Rush, *Video Art* (London: Thames & Hudson, 2007)

Allan Sekula, "On the Invention of Photographic Meaning," *Artforum*, vol. 13, no. 5, January 1975

Allan Sekula, "The Traffic in Photographs." *Art Journal*, vol. 41, no. 1, Spring 1981

P. Adams Sitney, *Modernist Montage: The Obscurity of Vision in Cinema and Literature* (New York: Columbia University Press, 1990)

P. Adams Sitney, *The Avant-Garde Film: A Reader of Theory and Criticism* (New York: New York University Press, 1978)

P. Adams Sitney, *Visionary Film: The American Avant-Garde, 1943–2000* (Oxford: Oxford University Press, 2002)

Abigail Solomon-Godeau, *Photography at the Dock: Essays on Photographic History, Institutions, and Practices* (Minneapolis: University of Minnesota Press, 1991)

Susan Sontag, *On Photography* (New York: Farrar, Straus, Giroux, 1977)

Yvonne Spielmann, *Video: The Reflexive Medium* (Cambridge, Mass.: MIT Press, 2008)

Edward Steichen (ed.), *The Family of Man*, 60th anniversary edition (New York: Museum of Modern Art, 2015)

John Tagg, *The Burden of Representation: Essays on Photographies and Histories* (Amherst, Mass.: University of Massachusetts Press, 1988)

Matthew Teitelbaum (ed.), *Montage and Modern Life: 1919–1942* (Cambridge, Mass.: MIT Press, 1992)

Chris Townsend (ed.), *The Art of Bill Viola* (London: Thames & Hudson, 2004)

Alan Trachtenberg (ed.), *Classic Essays on Photography* (New Haven: Leete's Island Books, 1980)

Malcolm Turvey, "Jean Epstein's Cinema of Immanence: The Rehabilitation of the Corporeal Eye," *October*, no. 83 (Winter 1998)

Malcolm Turvey, *The Filming of Modern Life: European Avant-Garde Film of the 1920s* (Cambridge, Mass.: MIT Press, 2011)

Andrew V. Uroskie, *Between the Black Box and the White Cube: Expanded Cinema and Postwar Art* (Chicago: University of Chicago Press, 2014)

Dziga Vertov, *Kino-Eye: The Writings of Dziga Vertov* (Berkeley: University of California Press, 1984)

Jonathan Walley, "The Material of Film and the Idea of Cinema: Contrasting Practices in Sixties and Seventies Avant-Garde Film," *October*, no. 103, Winter 2003

동시대미술과 미술가 모노그래프

Ernst van Alphen, *Staging the Archive: Art and Photography in the Age of New Media* (London: Reaktion Books, 2015)

The Atlas Group, *The Truth Will Be Known When the Last Witness is Dead: Documents from the Fakhouri File in The Atlas Group Archive* (Cologne: Walther König, 2004)

George Baker, "An Interview with Pierre Huyghe," *October*, no. 110, Fall 2004, pp. 80–106

George Baker (ed.), *James Coleman* (Cambridge, Mass.: MIT Press, 2003)

Bernadette Corporation, *Reena Spaulings* (New York: Semiotext(e), 2004)

Claire Bishop, *Artificial Hells: Participatory Art and the Politics of Spectatorship* (London: Verso, 2012)

Joline Blais and Jon Ippolito, *At the Edge of Art* (London: Thames & Hudson, 2006)

Iwona Blazwick, Kasper König, and Yve-Alain Bois, *Isa Genzken: Open Sesame!* (Cologne: Walther König, 2009)

Yve-Alain Bois (ed.), *Gabriel Orozco*, October Files 9 (Cambridge, Mass.: MIT Press, 2009)

Yve-Alain Bois and Benjamin H. D. Buchloh, *Gabriel Orozco* (London: Thames & Hudson, 2007)

Sabine Breitwieser, Laura Hoptman, Michael Darling, Jeffrey Grove, and Lisa Lee, *Isa Genzken: Retrospective* (New York: Museum of Modern Art, 2013)

Tania Bruguera et al., *Tania Bruguera* (Venice: La Biennale di Venezia, 2005)

Nicolas Bourriaud, *Relational Aesthetics*, trans. Simon Pleasance and Fronza Woods with the participation of Mathieu Copeland (Dijon: Les Presses du Réel, 2002)

Benjamin H. D. Buchloh, *Raymond Pettibon: Here's Your Irony Back* (Göttingen: Steidl, 2011)

Benjamin H. D. Buchloh and David Bussel, *Isa Genzken: Ground Zero* (Göttingen: Steidl, 2008)

Johanna Burton, "Rites of Silence: On the Art of Wade Guyton," *Artforum*, vol. XLVI, no. 10, Summer 2008, pp. 364–73, p. 464

Sophie Calle, *Take Care of Yourself* (Paris: Dis Voir/Actes Sud, 2007)

Melissa Chiu and Benjamin Genocchio, *Contemporary Asian Art* (London: Thames & Hudson, 2009)

Charlotte Cotton, *The Photograph as Contemporary Art* (London: Thames & Hudson, 2009)

Jean-Pierre Criqui (ed.), *Christian Marclay: Replay* (Zurich: JRP|Ringier, 2007)

Florence Derieux, *Tom Burr: Extrospective: Works 1994–2006* (Zurich: JRP Editions, 2006)

Anna Dezeuze, *Thomas Hirschhorn: Deleuze Monument* (London: Afterall Books, 2014)

Yilmaz Dziewior et al, *Zhang Huan* (London: Phaidon, 2009)

Tom Eccles, David Joselit, and Iwona Blazwick, *Rachel Harrison: Museum Without Walls* (New York: Bard College Publications, 2010)

Antje Ehmann and Kodwo Eshun (eds), *Harun Farocki: Against What? Against Whom?* (London: König Books, 2009)

Richard Flood, Laura Hoptman, Massimiliano Gioni, and Trevor Smith, *Unmonumental: The Object in the 21st Century* (London: Phaidon, 2007)

Ruba Katrib and Thomas F. McDonough, *Claire Fontaine: Economies* (North Miami: Museum of Contemporary Art, 2010)

Gao Minglu, *Total Modernity and the Avant-Garde in Twentieth-Century Chinese Art* (Cambridge, Mass.: MIT Press, 2011)

Alison M. Gingeras, Benjamin H. D. Buchloh, and Carlos Basualdo, *Thomas Hirschhorn* (London: Phaidon, 2004)

RoseLee Goldberg, *Performance: Live Art Since the 60s* (London: Thames & Hudson, 2004)

Ann Goldstein, *Martin Kippenberger: The Problem Perspective* (Los Angeles: Museum of Contemporary Art; Cambridge, Mass.: MIT Press, 2008)

Rachel Greene, *Internet Art* (London: Thames & Hudson, 2004)

Kelly Grovier, *Art Since 1989* (London: Thames & Hudson, 2015)

Eleanor Heartney, "Life Like," *Art in America*, vol. 96, no. 5, May 2008, pp. 164–5, p. 208

David Joselit, *After Art* (Princeton: Princeton University Press, 2012)

Rosalind Krauss, "The Rock: William Kentridge's Drawings for Projection," *October*, vol. 92, Spring 2000, pp. 3–35

Carrie Lambert-Beatty, "Political People: Notes on Arte de Conducta," in *Tania Bruguera: On the Political Imaginary* (Milan: Edizioni Charta; Purchase, N.Y.: Neuberger Museum of Art, 2009)

Carrie Lambert-Beatty, "Make-Believe: Parafiction and Plausibility," *October*, no. 129, Summer 2009, pp. 51–84

Lars Bang Larsen (ed.), *Networks*, Documents of Contemporary Art (London and Cambridge, Mass.: Whitechapel Gallery and MIT Press, 2014)

Lisa Lee (ed.), *Isa Genzken*, October Files 17 (Cambridge, Mass.: MIT Press, 2015)

Charles Merewether, *Ai Weiwei: Under Construction* (Sydney: University of New South Wales Press, 2008)

Richard Meyer, *What Was Contemporary Art?* (Cambridge, Mass.: MIT Press, 2014)

Helen Molesworth (ed.), *Louise Lawler*, October Files 18 (Cambridge, Mass.: MIT Press, 2013)

Jochen Noth et al., *China Avant-Garde: Counter-Currents in Art and Culture* (Oxford: Oxford University Press, 1994)

Sally O'Reilly, *The Body in Contemporary Art* (London: Thames & Hudson, 2009)

Christiane Paul, *Digital Art* (London: Thames & Hudson, 2008)

Michael Rush, *New Media in Art* (London: Thames & Hudson, 2005)

Michael Rush, *Video Art* (London: Thames & Hudson, 2007)

Edward A. Shanken (ed.), *Systems*, Documents of Contemporary Art (London and Cambridge, Mass.: Whitechapel Gallery and MIT Press, 2015)

Terry Smith, *What is Contemporary Art?* (Chicago: The University of Chicago Press, 2009)

Robert Storr, *Jenny Holzer: Redaction Paintings* (New York: Cheim & Reid, 2006)

Texte zur Kunst, "The [Not] Painting Issue," March 2010

Samantha Topol (ed.), *Dear Nemesis, Nicole Eisenman* (St. Louis: Contemporary Art Museum; Verlag der Buchhandlung Walther König, 2014)

Chris Townsend (ed.), *The Art of Rachel Whiteread* (London: Thames & Hudson, 2004)

Chris Townsend (ed.), *The Art of Bill Viola* (London: Thames & Hudson, 2004)

Anton Vidokle, *Produce, Distribute, Discuss, Repeat* (New York: Lukas & Sternberg, 2009)

Anton Vidokle, Response to "A Questionnaire on 'The Contemporary,'" *October*, no. 130, Fall 2009, pp. 41–3

Wu Hung, *Transience: Chinese Experimental Art at the End of the Twentieth Century*, revised edition (Chicago: David and Alfred Smart Museum of Art; University of Chicago Press, 2005)

Wu Hung (ed.), *Contemporary Chinese Art: Primary Documents*, with the assistance of Peggy Wang (New York: Museum of Modern Art; Durham, N.C.: Duke University Press, 2010)

기타 관련 주제

Walter L. Adamson, *Embattled Avant-Gardes: Modernism's Resistance to Commodity Culture in Europe* (Berkeley and Los Angeles: University of California Press, 2006)

Giorgio Agamben, *The Open: Man and Animal* (Palo Alto: Stanford University Press, 2003)

Gwen Allen, *Artists' Magazines: An Alternative Space for Art* (Cambridge, Mass.: MIT Press, 2011)

Philip Armstrong, Laura Lisbon and Stephen Melville (eds), *As Painting: Division and Displacement* (Cambridge, Mass.: MIT Press, 2001)

Artforum, vol. XLVI, no. 8, April 2008 (special issue on "Art and its Markets")

Hans Belting, Andrea Buddensieg, and Peter Weibel (eds), *The Global Contemporary and the Rise of New Art Worlds* (Cambridge, Mass.: MIT Press, 2013)

Luc Boltanski and Eve Chiapello, *The New Spirit of Capitalism*, trans. Gregory Elliot (London: Verso, 2005)

Giovanna Borradori, *Philosophy in a Time of Terror: Dialogues with Jürgen Habermas and Jacques Derrida* (Chicago: University of Chicago Press, 2003)

Nestor Garcia Canclini, *Consumers and Citizens: Globalization and Multicultural Conflicts* (Minneapolis: University of Minnesota Press, 2001)

T. J. Demos, *The Migrant Image: The Art and Politics of Documentary during Global Crisis* (Durham, N.C.: Duke University Press, 2013)

Romy Golan, *Muralnomads: The Paradox of Wall Painting Europe 1927–1957* (New Haven and London: Yale University Press, 2009)

Isabelle Graw, *High Price: Art Between the Market and Celebrity Culture* (Berlin and New York: Sternberg Press, 2009)

Boris Groys, *Art Power* (Cambridge, Mass.: MIT Press, 2008)

Boris Groys, *History Becomes Form: Moscow Conceptualism* (Cambridge, Mass.: MIT Press, 2010)

Michael Hardt and Antonio Negri, *Empire* (Cambridge, Mass.: Harvard University Press, 2000)

Juliet Koss, *Modernism After Wagner* (Minneapolis: University of Minnesota Press, 2010)

Richard Curt Kraus, *The Party and the Arty in China: The New Politics of Culture* (Lanham: Rowman & Littlefield Publishers, 2004)

Claude Lichtenstein and Thomas Schregenberger (eds), *As Found: The Discovery of the Ordinary* (Zurich: Lars Müller Publishers, 2001)

Alexander Nagel, *Medieval Modern: Art Out of Time* (London: Thames & Hudson, 2013)

Gabriel Pérez-Barreiro (ed.), *The Geometry of Hope: Latin American Abstract Art from the Patricia Phelps Cisneros Collection* (Austin: Blanton Museum of Art and Fundación Cisneros, 2006)

Martin Puchner, *Poetry of the Revolution: Marx, Manifestos, and the Avant-Gardes (Translation/Transnation)* (Princeton: Princeton University Press, 2005)

Eric S. Santner, *On Creaturely Life: Rilke, Benjamin, Sebald* (Chicago: University of Chicago Press, 2006)

Arnd Schneider and Christopher Wright (eds), *Between Art and Anthropology: Contemporary Ethnographic Practice* (Oxford: Berg, 2010)

Edward A. Shanken (ed.), *Art and Electronic Media* (London: Phaidon, 2009)

Julian Stallabrass, *Art Incorporated* (London: Verso, 2004)

Barbara Vanderlinden and Elena Filipovic, *The Manifesta Decade: Debates on Contemporary Art Exhibitions and Biennials in Post-Wall Europe* (Cambridge, Mass.: MIT Press, 2006)

Olav Velthius, *Talking Prices: Symbolic Meanings for Prices on the Market for Contemporary Art* (Princeton: Princeton University Press, 2005)

Anne M. Wagner, *Mother Stone: The Vitality of Modern British Sculpture* (New Haven and London: Yale University Press, 2005)

유용한 웹사이트

일반 정보, 리서치 포털, 링크 사이트

http://www.aaa.si.edu 미국에서 시각예술에 관한 일차 자료를 가장 많이 보유한 아카이브
http://www.aaa.si.edu 미국 미술 아카이브. 미국 시각예술 관련으로 세계에서 가장 크고, 광범위하며, 유용한 정보처
http://www.aaa.si.edu 미국 미술 아카이브. 미국 시각예술 관련으로 세계에서 가장 크고, 광범위하며, 유용한 정보처
http://www.abcgallery.com 일명 올가의 갤러리(Olga's Gallery), 미술 사조와 미술가 소개, 작품 이미지 및 관련 웹사이트 링크
http://americanhistory.si.edu/archives/ac–.htm 미국에서 시각예술에 관한 일차 자료를 가장 많이 보유한 아카이브
http://artcyclopedia.com 미술가와 미술 사조 관련 웹사이트 링크
http://arthist.net 미술사학자를 위한 정보, 뉴스, 링크들
http://the-artists.org 미술 작품, 에세이, 미술가, 미술관, 미술 관련 웹사이트 링크
http://www.artnet.com 미술가와 미술 시장에 관한 온라인 아카이브
http://www.theartstory.org 현대 미술의 사조, 미술가, 비평가에서 큐레이터, 갤러리, 교육 기관까지 폭넓은 정보를 담고 있는 웹사이트
http://www.askart.com AskART. 약력에서 경매 기록까지, 30만 명 이상의 예술가 정보를 소장하고 있는 온라인 데이터베이스
http://www.bc.edu/bc_org/avp/cas/fnart/links/art_19th20th.html 19세기와 20세기의 미술 사조, 시대, 미술가에 대한 방대한 웹사이트 링크
http://www.biennialfoundation.org 전 세계 현대 미술 비엔날레에 관한 정보와 링크
https://www.ebscohost.com/academic/art-source 예술과 건축 연구에 관한 온라인 아카이브
http://getty.edu/research/tools/portal/index.html 게티 리서치 포털. 디지털화된 방대한 예술사 텍스트에 접근할 수 있는 무료 온라인 검색 플랫폼
http://jstor.org 학계의 저널, 저술, 1차 자료를 다루는 디지털 라이브러리 JSTOR
http://www.moma.org/learn/moma_learning 뉴욕 현대미술관 학습관, 현대 미술의 테마와 사조를 배울 수 있는 온라인 정보 아카이브
http://www.nyarc.org 뉴욕 아트 리소스 컨소시엄(NYARC). 뉴욕 3대 미술관인 브루클린 미술관, 프릭 컬렉션, 뉴욕 현대미술관의 소장품을 검색할 수 있다.
http://witcombe.sbc.edu/ARTH20thcentury.html 미술 작품, 에세이, 미술가, 미술관, 미술 관련 웹사이트 링크

이미지 뱅크

https://www.google.com/culturalinstitute/project/art-project 구글 문화 연구소 아트 프로젝트. 전 세계 수많은 미술 작품을 감상 가능한 링크 제공
http://www.photo.rmn.fr 프랑스 국공립 미술관이 소장한 현대미술 작품 이미지 아카이브
http://www.videomuseum.fr 뉴미디어를 포함한 현대미술 이미지 아카이브

미술관 및 미술 관련 기관

http://www.jstor.org 학계의 저널, 저술, 1차 자료를 다루는 디지털 라이브러리 JSTOR
http://www.artic.edu 시카고 아트 인스티튜트
http://www.berlinbiennale.de 베를린 비엔날레
http://www.bienalhabana.cult.cu 아바나 비엔날레
http://www.biennaleofsydney.com.au 시드니 비엔날레
http://www.brandeis.edu/rose 브랜다이스 대학교 로즈 미술관
http://www.cmoa.org/ 피츠버그 카네기 미술관
http://www.cnac-gp.fr 파리 조르주 퐁피두 센터
http://commonpracticeny.org 뉴욕의 소규모 예술단체 네트워크
http://www.diaart.org 뉴욕 디아 아트 재단
http://www.documenta.de 카셀 도쿠멘타
http://www.guggenheim.org Solomon R. 뉴욕 구겐하임 미술관
https://hammer.ucla.edu 로스앤젤레스 해머 미술관
http://hirshhorn.si.edu/collection/home/#collection=home 워싱턴 D. C. 허시혼 박물관과 조각공원
http://www.icaboston.org 보스턴 현대미술관(ICA)
http://www.icp.org 뉴욕 국제사진센터
http://www.istanbulmodern.org 이스탄불 현대미술관
http://www.labiennale.org 베네치아 비엔날레
http://www.lacma.org 로스앤젤레스 카운티 미술관
http://www.maaala.org 로스앤젤레스 흑인 예술 미술관
http://mam.org.br 상파울루 현대미술관
http://www.manifesta.org 매니페스타 유럽 현대미술 비엔날레
http://www.metmuseum.org 뉴욕 메트로폴리탄 미술관
http://www.mcachicago.org 시카고 현대미술관

http://moma.org 뉴욕현대미술관
http://www.newmuseum.org 뉴욕 뉴 뮤지엄
http://www.nga.gov/content/ngaweb.html 워싱턴 국립갤러리
http://njpac-en.ggcf.kr 용인 백남준 아트 센터
http://on1.zkm.de/zkm/e 카를스루에 ZKM 미술 및 미디어 센터
http://performa-arts.org 뉴욕 퍼포마 시각 예술 퍼포먼스 비엔날레
http://www.philamuseum.org 필라델피아 미술관
http://www.secession.at 빈 분리파 미술관
http://www.sfmoma.org 샌프란시스코 현대미술관
http://www.stedelijk.nl 암스테르담 시립미술관
http://www.studiomuseum.org 뉴욕 할렘 스튜디오 미술관
http://www.tate.org.uk 런던 테이트 갤러리
http://ucca.org.cn/en 베이징 울렌스 현대 예술 센터
http://www.whitney.org 뉴욕 휘트니 미국 미술관

미술가, 미술 사조 관련 사이트

http://www.albersfoundation.org 코네티컷 요제프 &애니 알버스 재단
http://www.artsmia.org/modernism 1880~1940년 사이 모더니즘의 주요 순간들을 사조별로 소개
http://www.bauhaus.de/en 베를린 바우하우스 아카이브, 콜렉션
http://www.cia.edu/library/artists-books 1960년대부터 현재까지 1700권이 넘는 책과 소장품이 전시되어 있는 클리블랜드 예술대학의 artists' books 인터내셔널 콜렉션
http://www.dekooning.org 뉴욕 윌렘 데 쿠닝 재단
http://www.fundaciomiro-bcn.org 바르셀로나 호안 미로 재단
http://www.iniva.org/harlem 국제 시각예술 인스티튜트의 할렘 르네상스 아카이브
http://sdrc.lib.uiowa.edu/dada/index.html 국제 다다 아카이브
http://www.luxonline.org.uk 영국 기반의 영상 및 비디오 미술가들에 대한 온라인 리소스 및 아카이브
http://www.moma.org/brucke 뉴욕 현대미술관의 다리파 아카이브
http://www.mondriantrust.com 몬드리안 트러스트
http://www.musee-picasso.fr 파리 피카소 국립미술관
http://www.museupicasso.bcn.es/en 바르셀로나 피카소 미술관
https://www.okeeffemuseum.org 조지아 오키프 미술관
http://www.paikstudios.com 백남준 스튜디오
https://picasso.shsu.edu 온라인 피카소 프로젝트
http://www.pkf.org 뉴욕 폴록–크래스너 재단
http://www.rauschenbergfoundation.org 뉴욕 로버트 라우센버그 재단
http://rhizome.org 신기술과 현대 예술의 교차. 뉴미디어 아트 온라인 아카이브
http://sdrc.lib.uiowa.edu/dada/index.html 국제 다다 아카이브. 다다 아카이브 및 리서치 센터의 일부
http://www.surrealismcentre.ac.uk 초현실주의 연구센터
http://www.theviennasecession.com 빈 분리파 온라인 미술관
http://www.usc.edu/dept/architecture/slide/babcock 입체주의 아카이브
www.warhol.org 앤디 워홀 미술관

온라인 미술 용어 사전

http://www.artlex.com 기본 어휘 사전
http://www.cia.edu/files/resources/14ciaglossaryofartterms.pdf 클리블랜드 예술대학 예술 어휘 사전
http://www.dictionaryofarthistorians.org 미술사가, 미술관 전문가, 학자들에 대한 바이오그래피를 제공하는 온라인 사전
http://www.moma.org/learn/moma_learning/glossary 뉴욕 현대미술관 예술 어휘 사전
http://www.tate.org.uk/learn/online-resources/glossary 런던 테이트 갤러리 예술 어휘 사전
http://www.oxfordartonline.com/public 옥스퍼드 대학 출판부 The Dictionary of Art의 온라인 버전이자 Grove Art Online의 홈페이지. 가장 권위 있는 미술 및 미술가 사전으로 6000명 이상의 국제적인 학자들이 쓴 순수미술, 장식미술, 건축에 관한 4만 5000개 이상의 글이 수록되어 있다. 13만 점 이상의 이미지 자료와 세계의 미술관 · 갤러리 웹사이트 링크 제공. 등록 후 The Encyclopedia of Aesthetics, The Oxford Companion to Western Art, and The Concise Oxford Dictionary of Art Terms 에 접속 가능.

온라인 저널과 출판물

http://www.artstor.org 앤드루 W. 멜런이 설립한 비영리 이미지 아카이브
http://artcritical.com 미술과 개념에 대한 온라인 매거진

http://www.artfagcity.com 온라인 미술 뉴스, 리뷰, 논평 블로그. 현대미술 갤러리 링크 제공

http://www.artforum.com 《아트포럼》의 온라인 매거진. 국제뉴스, 특집기사 및 지난 호에서 선별한 기사 제공. 현대미술 갤러리 링크 제공

http://www.artinamericamagazine.com 《아트 인 아메리칸 아트》의 온라인 버전. 지난 호 아카이브 제공

http://www.artinfo.com 국제미술과 문화에 대한 온라인 뉴스 매거진

http://artlog.com 온라인 매거진 및 아트 가이드

http://www.artmonthly.co.uk 《아트 먼슬리》의 온라인 매거진. 지난 호 아카이브 제공

http://www.artnews.com 《아트 뉴스》의 온라인 버전. 지난 호 아카이브 제공

http://www.artsjournal.com 국제 뉴스 및 미술·문화·사상에 대한 특집기사들을 모은 온라인 뉴스 제공 사이트

https://www.artsy.net 에디토리얼 및 큐레토리얼 분야를 위한 온라인 아카이브

http://www.caareviews.org 칼리지 오브 아트 어소시에이션. 단행본과 도록에 대한 방대한 서평 아카이브

http://canopycanopycanopy.com 에디토리얼 및 큐레토리얼 분야를 위한 온라인 매거진이자 플랫폼

http://www.contemporaryartdaily.com 《콘템포러리 아트 데일리》전 세계의 전시회를 소개하는 온라인 일간지

http://www.e-flux.com 웹사이트와 이메일링, 특별 프로젝트를 통해 5만 명 이상의 시각예술 전문가 회원들을 연결하는 국제적인 네트워크. 이-플럭스. 공지로 전 세계에서 일어나는 현대미술의 주요 전시, 출판, 심포지엄에 대한 정보를 제공한다.

http://www.flashartonline.com 《플래시 아트》의 온라인 버전. 지난 호 아카이브 제공

http://www.frieze.com/magazine 《프리즈》의 온라인 버전. 지난 호 아카이브 제공

http://www.mitpressjournals.org/loi/octo 《옥토버》지난 호에서 선별한 글 제공

http://newsgrist.typepad.com NEWSgrist "where spin is art" 짧은 프로필, 전시 리뷰, 특집 기사, 논평 등을 모아 놓은 블로그

http://www.textezurkunst.de 《텍스테 주어 쿤스트》온라인 저널. 지난 호 아카이브와 현대미술 갤러리 링크 제공

http://www.thamesandhudson.com 그리고 http://www.thamesandhudsonusa.com 다양한 현대미술 관련 도서 정보 제공. 관련 웹사이트 링크 제공

http://www.theartnewspaper.com 월간 《아트 뉴스페이퍼》의 온라인 버전. 현대미술 갤러리 링크 제공

http://www.twocoatsofpaint.com 회화 관련 논문, 리뷰, 글 제공

http://www.uchicago.edu/research/jnl-crit-inq 《크리티컬 인쿼리》. 지난 호에서 선별한 기사 제공. 비평 관련 웹사이트 링크

http://universes-in-universe.org/eng 세계 미술계에 관한 온라인 매거진

Collotype print; Étienne-Jules Marey, *Investigation into Walking*, c. 1884. Geometric chronograph (from original photograph). Collège de France Archives, Paris; **5** • Peggy Guggenheim Collection, Venice; **6** • Mattioli Collection, Milan. © DACS 2004; **7** • Galleria Nazionale d'Arte Moderna, Rome. Isabella Pakszwer de Chirico Donation. © DACS 2004; **8** • Pinacoteca di Brera, Milan. Photo © Scala, Florence/Courtesy of the Ministero Beni e Att. Culturali 1990. © DACS 2004; **1910: 1** • The State Hermitage Museum, St. Petersburg. © Succession H. Matisse/DACS 2004; **2** • The State Hermitage Museum, St. Petersburg. © Succession H. Matisse/DACS 2004; **3** • The State Hermitage Museum, St. Petersburg. © Succession H. Matisse/DACS 2004; **4** • St. Louis Art Museum, Gift of Mr & Mrs Joseph Pulitzer. © Succession H. Matisse/DACS 2004; **5** • The State Hermitage Museum, St. Petersburg. © Succession H. Matisse/DACS 2004; **6** • Musée de Grenoble. Gift of the artist, in the name of his family. © Succession H. Matisse/DACS 2004; Pablo Picasso, *Apollinaire blessé (Apollinaire Wounded)*, 1916. Pencil on paper, 48.8 x 30.5 (19¼ x 12). © Succession Picasso/DACS 2004; **1911: 1** • Art Institute of Chicago. Gift of Mrs. Gilbert W. Chapman in memory of Charles B. Goodspeed. © Succession Picasso/DACS 2004; **2** • Kunstmuseum, Basel. Donation Raoul La Roche. © ADAGP, Paris and DACS, London 2004; **3** • Museum of Modern Art, New York. Nelson A. Rockefeller Bequest. © Succession Picasso/DACS 2004; **4** • Museum of Modern Art, New York. Nelson A. Rockefeller Bequest. © Succession Picasso/DACS 2004; **5** • Musée Picasso, Paris. Photo © RMN – R. G. Ojeda. © Succession Picasso/DACS 2004; **1912: 1** • Private Collection. © ADAGP, Paris and DACS, London 2004; **2** • Musée National d'Art Moderne, Centre Georges Pompidou, Paris. Gift of Henri Laugier. © Succession Picasso/DACS 2004; **3** • Musée National d'Art Moderne, Centre Georges Pompidou, Paris. Gift of Henri Laugier. © Succession Picasso/DACS 2004; **4** • Mildred Lane Kemper Art Museum, Washington University in St. Louis. University Purchase, Kende Sale Fund, 1946. © Succession Picasso/DACS 2004; **5** • Musée National d'Art Moderne, Centre Georges Pompidou, Paris. Gift of Henri Laugier. © Succession Picasso/DACS 2004; **6** • Marion Koogler McNay Art Museum, San Antonio. © Succession Picasso/DACS 2004; **7** • Photo Pablo Picasso. © Succession Picasso/DACS 2004; **8** • Guillaume Apollinaire, 'La Cravate et la Montre', 1914. From *Calligrammes: Poèmes de la paix et de la guerre, 1913–16, Part I: Ondes.* Paris: Éditions Gallimard, 1925; **1913: 1** • Private Collection. © DACS 2004; **2** • Národní Galerie, Prague. © ADAGP, Paris and DACS, London 2004; **3** • Philadelphia Museum of Art, The Louise and Walter Arensberg Collection. © ADAGP, Paris and DACS, London 2004; **4** • Solomon R. Guggenheim Museum, New York. © 2004 Mondrian/Holtzman Trust. c/o hcr@hcrinternational.com; **5** • L & M Services B.V. Amsterdam 20040801; **6** • © L & M Services B.V. Amsterdam 20040801; **7** • © L & M Services B.V. Amsterdam 20040801; **8** • Museum of

Theatrical and Musical Arts, St Petersburg; **1914: 1** • Philadelphia Museum of Art, The Louise and Walter Arensberg Collection. © Succession Marcel Duchamp/ADAGP, Paris and DACS, London 2004; **2** • Whereabouts unknown. © DACS 2004; **3** • Photo State Film, Photographic and Sound Archive, St Petersburg. © DACS 2004; **4** • Hessisches Landesmuseum, Darmstadt. © Succession Marcel Duchamp/ADAGP, Paris and DACS, London 2004; **5** • Photo Tate, London 2004. © Succession Marcel Duchamp/ADAGP, Paris and DACS, London 2004; **1915: 1** • Museum of Modern Art, New York; **3** • State Russian Museum, St Petersburg; **4** • Stedelijk Museum, Amsterdam; **5** • Museum of Modern Art, New York; **1916a: 2** • Musée National d'Art Moderne, Centre Georges Pompidou, Paris. © ADAGP, Paris and DACS, London 2004; **3** • Private Collection. © DACS 2004; **4** • bpk/Nationalgalerie, Staatliche Museen zu Berlin/Jörg P. Anders. © DACS, 2016; **5** • Stiftung Arp e.V., Berlin/Rolandswerth. © DACS, 2016; **1916b: 1** • Metropolitan Museum of Art, New York. © ADAGP, Paris and DACS, London 2004; **2** • Museum of Modern Art, New York. © ARS, NY and DACS, London 2004; **3** • Museum of Modern Art, New York. Reprinted with permission of Joanna T. Steichen; **4** • Museum of Modern Art, New York. © ARS, NY and DACS, London 2004; **5** • © 1971 Aperture Foundation Inc., Paul Strand Archive; **6** • Philadelphia Museum of Art, The Alfred Stieglitz Collection. © ARS, NY and DACS, London 2004; **1917a: 1** • Rijksmuseum Kröller-Müller, Otterlo, The Netherlands. © 2011 Mondrian/Holtzman Trust c/o HCR International Virginia; **2** • Rijksmuseum Kröller-Müller, Otterlo, The Netherlands. © 2011 Mondrian/Holtzman Trust c/o HCR International Virginia; **3** • Gemeentemuseum Den Haag. © 2011 Mondrian/Holtzman Trust c/o HCR International Virginia; **4** • Stedelijk Museum, Amsterdam. © 2011 Mondrian/Holtzman Trust c/o HCR International Virginia; **5** • Stedelijk Museum, Amsterdam. © 2011 Mondrian/Holtzman Trust c/o HCR International Virginia; **1917b: 1** • Rijksdienst voor Beeldende Kunst, L'Aia/Gemeentemuseum, L'Aia. © DACS 2011; **2** • Gemeentemuseum Den Haag; **3** • Nederlands Architectuurinstituut, Rotterdam-Amsterdam; **4** • British Architectural Library, RIBA. © DACS, London 2004; **6** • Stedelijk Museum, Amsterdam. © DACS 2011; **1918: 1** • Philadelphia Museum of Art, Walter and Louise Arensberg Collection. © Succession Marcel Duchamp/ADAGP, Paris and DACS, London 2004; **2** • Museum of Modern Art, New York. Katherine S. Dreier Bequest. © Succession Marcel Duchamp/ADAGP, Paris and DACS, London 2004; **3** • Museum of Modern Art, New York. © DACS 2004; **4** • Yale University Art Gallery, New Haven, Connecticut. Gift of Katherine S. Dreier. © Succession Marcel Duchamp/ADAGP, Paris and DACS, London 2004; **5** • Private Collection, Paris. © Succession Marcel Duchamp/ADAGP, Paris and DACS, London 2004. © Man Ray Trust/ADAGP, Paris and DACS, London 2004; 상자글 Man Ray, *Rrose Sélavy*, c. 1920–1. Silver-gelatin print, 21 x 17.3

(8¼ x 6¾). Philadelphia Museum of Art. The Samuel S. White 3rd and Vera White Collection. © Man Ray Trust /ADAGP, Paris and DACS, London 2004. © Succession Marcel Duchamp/ADAGP, Paris and DACS, London 2004; **1919: 1** • Musée Picasso, Paris. © Succession Picasso/DACS 2004; 상자글 Pablo Picasso, *Portrait of Sergei Diaghilev and Alfred Seligsberg*, 1919. Charcoal and black pencil, 65 x 55 (25⅝ x 21⅝). Musée Picasso, Paris. © Succession Picasso/DACS 2004; **2** • Private Collection. © Succession Picasso/DACS 2004; **3** • © ADAGP, Paris and DACS, London 2004; **4** • Musée Picasso, Paris. © Succession Picasso/DACS 2004; **5** • Yale University Art Gallery, New Haven, Connecticut. Gift of Collection Société Anonyme; **1920: 2** • Staatliche Museen, Berlin. © DACS 2004; **3** • Musée National d'Art Moderne, Centre Georges Pompidou, Paris. © ADAGP, Paris and DACS, London 2004; **4** • Photo Akademie der Künste der DDR, Berlin. Grosz © DACS, 2004. Heartfield © The Heartfield Community of Heirs/VG Bild-Kunst, Bonn and DACS, London 2004; **5** • Musée National d'Art Moderne, Centre Georges Pompidou, Paris. © ADAGP, Paris and DACS, London 2004; **6** • Akademie der Kunst, Berlin. © The Heartfield Community of Heirs/VG Bild-Kunst, Bonn and DACS, London 2004; **7** • Russian State Library, Moscow; **1921a: 1** • © Succession Picasso/DACS, London 2016; **2** • © Succession Picasso/DACS, London 2016; **3** • © Succession Picasso/DACS, London 2016; **4** • Photo Courtesy Sotheby's, Inc. © 2016. © ADAGP, Paris and DACS, London 2016; **6** • © ADAGP, Paris and DACS, London 2016; **1921b: 1** • National Museum, Stockholm. © DACS 2004; **4** • Museum of Modern Art, New York. © DACS 2004; **5** • A. Rodchenko and V. Stepanova Archive, Moscow. © DACS 2004; **1922: 1** • © DACS 2004; **2** • Paul Klee-Stiftung, Kunstmuseum, Berne (inv. G62). © DACS 2004; **3** • Private Collection. © ADAGP, Paris and DACS, London 2004; **4** • Sammlung Prinzhorn der Psychiatrischen Universitätsklinik Heidelbert; **5** • Lindy and Edwin Bergman Collection. © ADAGP, Paris and DACS, London 2004; **1923: 2** • Bauhaus-Archiv, Museum für Gestaltung, Berlin. © DACS 2004; **3** • President and Fellows, Harvard College, Harvard University Art Museums, Gift of Sibyl Moholy-Nagy. © DACS 2004; **4** • Bauhaus-Archiv, Museum für Gestaltung, Berlin. © DACS 2004; **5** • © Dr Franz Stoedtner, Düsseldorf; **6** • Barry Friedman Ltd, New York; **7** • Bauhaus-Archiv, Museum für Gestaltung, Berlin. Brandt © DACS 2004; **1924: 1** • Photo Per-Anders Allsten, Moderna Museet, Stockholm. © DACS 2004; **2** • Museum of Modern Art, New York. © ADAGP, Paris and DACS, London 2004; **3** • Museum of Modern Art, New York. Given anonymously. © Salvador Dalí, Gala-Salvador Dalí Foundation. DACS, London 2004; **4** • Collection Jose Mugrabi. © Successió Miró – ADAGP, Paris, DACS, London 2004; **5** • © Man Ray Trust/ADAGP, Paris and DACS, London 2004; 상자글 Man Ray, cover of *La Révolution surréaliste*. Black-and-white photograph. © Man Ray Trust/ADAGP, Paris and DACS, London 2004; **6** • © Man Ray Trust/ADAGP, Paris and DACS, London 2004; **7** •

Collinet, Paris. © ADAGP, Paris and DACS, London 2004; **4 •** The Solomon R. Guggenheim Museum, New York. © ADAGP, Paris and DACS, London 2004; **5 •** Albright-Knox Art Gallery, Buffalo, New York. Gift of Seymour H. Knox, 1956. © ADAGP, Paris and DACS, London 2004; **6 •** Collection Seattle Art Museum. Gift of Mr. and Mrs. Bagley Wright. © ADAGP, Paris and DACS, London 2004; **1942b: 2 •** Morton Neumann Collection, Chicago. © ADAGP, Paris and DACS, London 2004; **3 •** © Succession Marcel Duchamp/ADAGP, Paris and DACS, London 2004; **4 •** Courtesy Mrs Frederick Kiesler, New York; **5 •** Philadelphia Museum of Art, Gift of Jacqueline, Paul and Peter Matisse in memory of their mother Alexina Duchamp. © Succession Marcel Duchamp/ADAGP, Paris and DACS, London 2004; **1943: 1 •** Collection Schomburg Center for Research in Black Culture, The NY Public Library, The Astor, Lenox and Tilden Foundations, New York. Courtesy of the Meta V. W. Fuller Trust; **2 •** © Donna Mussenden VanDerZee; **3 •** The Gallery of Art, Howard University, Washington D.C. Courtesy of the Aaron and Alta Sawyer Douglas Foundation; **4 •** National Museum of American Art, Smithsonian Institution. Museum purchase made possible by Mrs N. H. Green, Dr R. Harlan and Francis Musgrave. © Lois Mailou Jones Pierre-Noel Trust; **5 •** The Metropolitan Museum of Art, Arthur Hoppock Hearn Fund, 1942, 42.167. © ARS, NY and DACS, London 2004; **6 •** The Estate of Reginald Lewis. Courtesy of Iandor Fine Arts, Newark, New Jersey. Photo Frank Stewart; **7 •** The Gallery of Art, Howard University, Washington D.C. © DACS, London/VAGA, New York 2004; **1944a: 1 •** Private Collection. Photo Instituut Collectie Nederland. © 2011 Mondrian/Holtzman Trust c/o HCR International Virginia; **2 •** Private Collection, Basel. © 2011 Mondrian/Holtzman Trust c/o HCR International Virginia; **3 •** Phillips Collection, Washington D.C. © 2011 Mondrian/Holtzman Trust c/o HCR International Virginia; **4 •** Kunstsammlung Nordrhein-Westfalen, Dusseldorf. © 2011 Mondrian/Holtzman Trust c/o HCR International Virginia; **1944b: 1 •** Musée National d'Art Moderne, Centres Georges Pompidou, Paris. © Succession H. Matisse/DACS 2004; **2 •** Musée National d'Art Moderne, Centre Georges Pompidou, Paris. © Succession H. Matisse/DACS 2004; **3 •** UCLA Art Galleries, LA. © Succession H. Matisse/DACS 2004; **4 •** Private Collection. © Succession Picasso/DACS 2004; **5 •** Musée National d'Art Moderne, Centre Georges Pompidou, Paris. © ADAGP, Paris and DACS, London 2004; **6 •** Musée National d'Art Moderne, Centre Georges Pompidou, Paris. © ADAGP, Paris and DACS, London 2004; **7 •** Private Collection. © DACS 2004; **1945: 1 •** Indiana University Art Museum, Bloomington, Indiana Photo Michael Cavanagh, Kevin Montague, IUAM #69.151. © Estate of David Smith/VAGA, New York/DACS, London 2004; **2 •** Museum of Modern Art, New York. Mrs Solomon Guggenheim Fund. © ADAGP, Paris and DACS, London 2004; **3 •** Musée Picasso, Paris. Photo © RMN Béatrice Hatala. © Succession Picasso/DACS 2004; **4 •** Private

Collection. Photo David Smith. © Estate of David Smith/VAGA, New York/DACS, London 2004; **5 •** Private Collection. Photo Robert Lorenzson. © Estate of David Smith/VAGA, New York/DACS, London 2004; **6 •** Photo Shigeo Anzai. © Sir Anthony Caro; **7 •** Whitney Museum of American Art, New York Gift of the Albert A. List Family 70.1579a–b. © ARS, NY and DACS, London 2004; **1946: 1 •** Solomon R. Guggenheim Museum, New York. © ADAGP, Paris and DACS, London 2004; **2 •** The Menil Collection, Houston; **3 •** Galerie Limmer, Friburg im Breisgau. © ADAGP, Paris and DACS, London 2004; **4 •** Musée d'Art Moderne de la Ville de Paris. © ADAGP, Paris and DACS, London 2004; **5 •** Musée National d'Art Moderne, Centre Georges Pompidou, Paris. Photo Jacques Faujour. © ADAGP, Paris and DACS, London 2004; **1947a: 1 •** © DACS 2004; **2 •** © The Josef and Anni Albers Foundation/VG Bild-Kunst, Bonn and DACS, London 2004; **3 •** Photo Tim Nighswander. © The Josef and Anni Albers Foundation/VG Bild-Kunst, Bonn and DACS, London 2004; **1947b: 1 •** Nina Leen/Getty Images; **2 •** Art Institute of Chicago, Mary and Earle Ludgin Collection. © Willem de Kooning Revocable Trust/ARS, NY and DACS, London 2004; **3 •** Private Collection. © Dedalus Foundation, Inc/VAGA, New York/DACS, London 2004; **4 •** Museum of Modern Art, new York. Bequest of Mrs. Mark Rothko through The Mark Rothko Foundation Inc. 428.81. © 1998 Kate Rothko Prizel & Christopher Rothko/DACS 2004; **5 •** Private Collection. © ARS, NY and DACS, London 2004; **1949a: 1 •** Museum of Modern Art, New York. Sidney and Harriet Janis Collection Fund (by exchange). Photo Scala, Florence/The Museum of Modern Art, New York. © ARS, NY and DACS, London 2004; **2 •** Photo Tate, London 2004. © ARS, NY and DACS, London 2004; **3 •** Photo Musée National d'Art Moderne, Centre Georges Pompidou, Paris. © ARS, NY and DACS, London 2000; **4 •** Museum of Modern Art, New York. © ARS, NY and DACS, London 2004; **5 •** Metropolitan Museum of Art, George A. Hearn Fund, 1957 (57.92). © ARS, NY and DACS, London 2004; **1949b: 1 •** © Karel Appel Foundation; **2 •** Photo Tom Haartsen. © Constant Nieuwenhuys, c/o Pictoright Amsterdam; **4 •** Collection Colin St John Wilson. © The Estate of Nigel Henderson; **5 •** © The Estate of Nigel Henderson; **6 •** Pallant House Gallery, Chichester, UK. Wilson Gift through The Art Fund/The Bridgeman Art Library. © Trustees of the Paolozzi Foundation, licensed by DACS 2011; **1951: 1 •** Museum of Modern Art, New York. Courtesy of The Barnett Newman Foundation. © ARS, NY and DACS, London 2004; **2 •** Museum of Modern Art, New York. Courtesy of The Barnett Newman Foundation. © ARS, NY and DACS, London 2004; **3 •** Courtesy of The Barnett Newman Foundation. Photo Hans Namuth. © Hans Namuth Ltd. Pollock © ARS, NY and DACS, London 2004; **4 •** Courtesy of The Barnett Newman Foundation. © ARS, NY and DACS, London 2004; **5 •** Collection of David Geffen, Los Angeles. Courtesy of The Barnett Newman Foundation. © ARS, NY and DACS, London 2004; **1953: 1 •** San Francisco Museum

of Modern Art, purchased through a gift of Phyllis Wattis. © Robert Rauschenberg/VAGA, New York/DACS, London 2004; **2 •** Collection of the artist. © Robert Rauschenberg/VAGA, New York/DACS, London 2004; **3 •** Private Collection. © Ellsworth Kelly; **4 •** Museum of Modern Art, New York. © Ellsworth Kelly; **5 •** Marx Collection, Berlin; **1955a: 1 •** Photo Hans Namuth. © Hans Namuth Ltd. Pollock © ARS, NY and DACS, London 2004; **2 •** Hyogo Prefectural Museum of Modern Art, Kobe. Courtesy Matsumoto Co. Ltd; **3 •** Courtesy Matsumoto Co. Ltd; **4 •** © Makiko Murakami; **5 •** © Kanayama Akira and Tanaka Atsuko Association; **6 •** © Kanayama Akira and Tanaka Atsuko Association; **1955b: 1 •** Photo Galerie Denise René, Paris; **2 •** Photo Tate, London 2004. The works of Naum Gabo © Nina Williams.; **3 •** Private Collection. © ARS, NY and DACS, London 2004; **5 •** Collection the artist. Photo Clay Perry; **1956: 1 •** Photo Tate, London 2004. © Eduardo Paolozzi 2004. All Rights Reserved, DACS; **2 •** Private Collection. © Richard Hamilton 2004. All Rights Reserved, DACS; **3 •** © The Estate of Nigel Henderson, courtesy of the Mayor Gallery, London; **4 •** © The Estate of Nigel Henderson. Courtesy of the Mayor Gallery, London; **5 •** Courtesy of Richard Hamilton. © Richard Hamilton 2004. All Rights Reserved, DACS; **6 •** Kunsthalle, Tübingen. Prof. Dr. Georg Zundel Collection. © Richard Hamilton 2004. All Rights Reserved, DACS; **1957a: 1 •** Musée Nationale d'Art Moderne, Paris, Centres Georges Pompidou, Paris. Jorn © Asger Jorn/DACS 2004; **2 •** Musée d'Art Moderne et Contemporain de Strasbourg, Cabinet d'Art Graphique. Photo A. Plisson. © Alice Debord, 2004; **3 •** Installation at Historisch Museum, Amsterdam. Photo Richard Kasiewicz. © documenta Archiv; **4 •** Courtesy Archivio Gallizio, Turin; **5 •** Courtesy Archivio Gallizio, Turin; **6 •** Collection Pierre Alechinsky, Bougival. Photo André Morain, Paris. © Asger Jorn/DACS 2004; **7 •** Collection Pierre Alechinsky, Bougival. Photo André Morain, Paris. © Asger Jorn/DACS 2004; **1957b: 1 •** Photo Tate, London 2004. © ARS, NY and DACS, London 2004; **2 •** Modern Art Museum of Fort Worth, Texas, Museum Purchase, Sid W. Richardson Foundation Endowment Fund. © Agnes Martin; **3 •** The Greenwich Collection Ltd. © Robert Ryman; **4 •** Stedelijk Museum, Amsterdam. © Robert Ryman; **1958: 1 •** Museum of Modern Art, New York. Gift of Mr & Mrs Robert C. Scull. Photo Scala, Florence/Museum of Modern Art, New York 2003. © Jasper Johns/VAGA, New York/DACS, London 2004; **2 •** Museum of Modern Art, New York. Gift of Philip Johnson in honour of Alfred Barr. © Jasper Johns/VAGA, New York/DACS, London 2004; **3 •** Collection the artist. © Jasper Johns/VAGA, New York/DACS, London 2004; **4 •** Whitney Museum of American Art, New York. Gift of Mr and Mrs Eugene M. Schwartz. © ARS, NY and DACS, London 2004; **5 •** Menil Foundation Collection, Houston. © ARS, NY and DACS, London 2004; **1959a: 1 •** Galerie Bruno Bischofberger, Zurich. © Fondazione Lucio Fontana, Milan; **2 •** Musée National d'Art Moderne, Centre Georges Pompidou, Paris. © Fondazione Lucio Fontana, Milan; **3 •** Private

Photo Claudio Abate. Courtesy the artist; **3** • © the artist; **4** • Installation of 12 Piedi at Centre Georges Pompidou, Paris, 1972. Photo © Giorgio Colombo, Milan; **5** • Courtesy the artist; **6** • Galleria Civica d'Arte Moderna e Contemporanea di Torino – Fondazione De' Fornaris. Courtesy Fondazione Torino Musei – Archivio Fotografico, Turin; **7** • Photo the artist; **8** • Collection Annemarie Sauzeau Boetti, Paris. © DACS 2004; **1967c: 1** • No 58005/1–4, Collection Manfred Wandel, Stiftung für Konkrete Kunst, Reutlingen, Germany; Courtesy François Morellet. © ADAGP, Paris and DACS, London 2004; **2** • Photo Moderna Museet, Stockholm. © ADAGP, Paris and DACS, London 2004; **3** • Private Collection. Photo André Morain. © ADAGP, Paris and DACS, London 2004; **4** • © Photo CNAC/MNAM Dist. RMN; **5** • D.B. © ADAGP, Paris and DACS, London 2004; **1968a: 1** • Courtesy Sonnabend Gallery, New York; **2** • Courtesy Sonnabend Gallery, New York; **3** • Courtesy the artist and Marian Goodman Gallery, New York; **4** • Museum of Modern Art, New York. The Fellows of Photography Fund. © DACS 2004; **5** • © DACS 2004; **6** • Courtesy Monika Sprueth Gallery/Philomene Magers. © DACS, London 2004; **1968b: 1** • Courtesy Gagosian Gallery, London. © Ed Ruscha; **2** • Museum Ludwig, Cologne. Courtesy Rheinisches Bildarchiv Cologne. © Sol LeWitt. © ARS, NY and DACS, London 2004; **3** • Museum of Modern Art, New York. © ARS, NY and DACS, London 2004; **4** • Musée Nationale d'Art Moderne, Centre Georges Pompidou, Paris. © ARS, NY and DACS, London 2004; **5** • © ARS, NY and DACS, London 2004; **6** • Courtesy Lisson Gallery, London; **7** • Collection Van Abbe Museum, Eindhoven, The Netherlands. © ARS, NY and DACS, London 2004; **8** • Courtesy of John Baldessari; **1969: 1** • Formerly Saatchi Collection, London. © ARS, NY and DACS, London 2004; **2** • Courtesy the artist. Photo © Estate of Peter Moore/VAGA, New York/DACS, London 2004; **3** • Museum of Modern Art, New York. Courtesy the artist. Photo © Estate of Peter Moore/VAGA, New York/DACS, London 2004; **4** • Art Institue of Chicago, through prior gifts of Arthur Keating and Mr. and Mrs. Edward Morris. © The Estate of Eva Hesse. Hauser & Wirth Zürich and London; **1970: 1** • Photo © Estate of Peter Moore/VAGA, New York/DACS, London 2004; **2** • Drawing by Lawrence Kenny. Courtesy the artist; **2** • Photo Frank Thomas. Courtesy the artist; **2** • Photo Frank Thomas. Courtesy the artist; **3** • Solomon R. Guggenheim Museum, New York (Panza Collection). Courtesy the artist. Photo © Estate of Peter Moore/VAGA, New York/DACS, London 2004; **4** • © Estate of Robert Smithson/VAGA, New York/DACS, London 2004; **1971: 1** • Musée National d'Art Moderne, Centre Georges Pompidou, Paris. Courtesy the artist. © DACS 2004; **2** • © D.B. © ADAGP, Paris and DACS, London 2004; **3** • Collection Daled, Brussels. Courtesy of the artist. © DACS 2004; **1972a: 1** • Collection Benjamin Katz. © DACS 2004; **1** • Collection Benjamin Katz. © DACS 2004; **2** • Collection Anne-Marie and

Stéphane Rona. © DACS 2004; **3** • Galerie Michael Werner, Cologne. © DACS 2004; **4** • Ruth Kaiser, Courtesy Johannes Cadders. © DACS 2004; **5** • Municipal Van Abbe Museum, Eindhoven. © DACS 2004; **6** • © DACS 2004; **7** • © DACS 2004; **1972b: 1** • Museum Ludwig, Köln. Courtesy Rheinisches Bildarchiv, Köln (Cologne) ; **2** • Courtesy the artist. © DACS 2004; **3** • Art Institute of Chicago, Barbara Neff Smith Memorial Fund, Barbara Neff Smith & Solomon H. Smith Purchase Fund, 1977.600a-h. Courtesy Sperone Westwater, New York; **4** • Courtesy the artist. © DACS 2004; **5** • Collection Kunstmuseum, Bonn. © DACS 2004; **6** • Collection Speck, Cologne. Copyright the artist; **1972c: 1** • Archigram Archives 2016. © Archigram 1964; **2** • Venturi, Scott Brown and Associates, Inc.; **3** • Dorling Kindersley Ltd/Alamy Stock Photo; **4** • Courtesy Superstudio; **5** • Photo Diane Andrews Hall. © Ant Farm (Lord, Michels, Shreier), 1975. All rights reserved; **6** • Photo Arnaud Chicurel/Getty Images; **7** • Nikreates/Alamy Stock Photo; **1973: 1** • Photo © Estate of Peter Moore/VAGA, New York/DACS, London 2004. © Nam June Paik; **2** • Courtesy Electronic Arts Intermix (EAI), New York; **3** • Courtesy Electronic Arts Intermix (EAI), New York; **4** • © ARS, NY and DACS, London 2004; **5** • Courtesy Electronic Arts Intermix (EAI), New York; **1974: 1** • Photo Erró. Collection the artist. © ARS, NY and DACS, London 2004; **2** • Photo by Minoru Niizuma. © Yoko Ono; **3** • Photo Bill Beckley. Courtesy the artist; **3** • Photo Bill Beckley. Courtesy the artist; **4** • Photo Kathy Dillon. Courtesy the artist; **5** • Courtesy the artist; **6** • San Francisco Museum of Modern Art. © ARS, NY and DACS, London 2004; **1975a: 1** • © Judy Chicago 1972. © ARS, NY and DACS, London 2004; **2** • Philip Morris Companies, Inc. Faith Ringgold © 1980. ; **3** • The Brooklyn Museum of Art, Gift of The Elizabeth A. Sackler Foundation. Photo © Donald Woodman. © Judy Chicago 1979. © ARS, NY and DACS, London 2004; **4** • Photo David Reynolds. Courtesy the artist; **5** • Courtesy of the Estate of Ana Mendieta and Galerie Lelong, New York; **6** • Arts Council of Great Britain. Courtesy the artist; **1975b: 3** • Photo Vlad Burykin. Courtesy of Museum of Avant-Garde Mastery and Knigi WAM, Moscow; **4** • Photo Hermann Feldhaus. Courtesy of Ronald Feldman Fine Arts, New York. © 2016 Komar and Melamid; **5** • Courtesy Andrei Monastyrski; **6** • Courtesy Garage Museum of Contemporary Art, Moscow. © Inspection Medical Hermeneutics; **1976: 1** • Photo E. Lee White, NYC, 1978. Courtesy the artist and The Kitchen, New York; **2** • Photo © Christopher Reenie/Robert Harding; **3** • Permanent collection the Chinati Foundation, Marfa, Texas. Photo Florian Holzherr. Art © Judd Foundation. Licensed by VAGA, New York/DACS, London 2004; **1977a: 1** • Courtesy the artist; **2** • Courtesy the artist and Metro Pictures; **3** • Courtesy the artist and Metro Pictures; **4** • Courtesy the artist and Metro Pictures; **5** • Courtesy Ydessa Hendeles Art Foundation, Toronto; **1977b: 1** • © Harmony Hammond/DACS, London/VAGA, NY 2016; **2** • Photo Chie Nishio; **3** • Courtesy Alexander and Bonin, New

York. © The Estate of George Paul Thek; **4** • Courtesy Gladstone Gallery, New York and Brussels. © Jack Smith Archive; **5** • Photo Ellen Page Wilson. Courtesy the artist and Koenig & Clinton, New York; **6** • Photo Ellen Page Wilson. Courtesy the artist and Koenig & Clinton, New York; **7** • Courtesy Regen Projects, Los Angeles. © Catherine Opie; **8** • Courtesy of the artist; **1980: 1** • Courtesy the artist and Gorney Bravin and Lee, New York. © Sarah Charlesworth, 1978; **2** • Courtesy Barbara Gladstone Gallery, New York; **2** • Courtesy Barbara Gladstone Gallery, New York; **2** • Courtesy Barbara Gladstone Gallery, New York; **2** • Courtesy Barbara Gladstone Gallery, New York; **3** • Courtesy the artist; **4** • Courtesy Sean Kelly Gallery, New York; **1984a: 1** • Courtesy the artist; **2** • © ARS, NY and DACS, London 2004; **2** • © ARS, NY and DACS, London 2004; **3** • Collection the artist. Fred Lonidier, Visual Arts Department, University of California, San Diego; **3** • Collection the artist. Fred Lonidier, Visual Arts Department, University of California, San Diego; **4** • Courtesy the artist and Gorney Bravin & Lee, New York. © Martha Rosler, 1967–72; **5** • Courtesy the artist and Christopher Grimes Gallery, Santa Monica, CA; **6** • © Martha Rosler, 1974–5. Courtesy the artist and Gorney Bravin & Lee, New York; **6** • © Martha Rosler, 1974–5. Courtesy the artist and Gorney Bravin & Lee, New York; **1984b: 1** • Collection Mrs. Barbara Schwartz. Photo courtesy Gagosian Gallery, New York; **2** • Photo Jenny Holzer. © ARS, NY and DACS, London 2004; **3** • Courtesy Canal St. Communications; **1986: 1** • © Jeff Koons; **2** • Courtesy the artist and Jay Jopling/White Cube (London). © the artist; **3** • Courtesy the artist; **4** • Courtesy the artist; **5** • © Barbara Bloom, 1989. Courtesy Gorney, Bravin + Lee, New York; **1987: 1** • Courtesy of Group Material; **2** • Collection of Ulrich and Harriet Meyer. Photo James Dee. © DACS, London/VAGA, New York 2004; **3** • © Krzysztof Wodiczko. Courtesy Galerie Lelong, New York; **4** • The New York Public Library; 상자글 Richard Serra, *Tilted Arc*, 1981 (destroyed). Cor-ten steel, 365.8 x 3657. 6 x 6.4 (144 x 1440 x 2½). Federal Plaza, New York. Photo Ann Chauvet, Paris; **5** • The Werner and Elaine Dannheisser Foundation, New York. © The Felix Gonzalez-Torres Foundation. Courtesy of Andrea Rosen Gallery, New York; **6** • The Werner and Elaine Dannheisser Foundation, New York. On long term loan to the Museum of Modern Art, New York. © The Felix Gonzalez-Torres Foundation. Courtesy of Andrea Rosen Gallery, New York; **7** • Philadelphia Museum of Art. Courtesy the artist; **1988: 1** • Museum of Modern Art, New York. Photo Axel Schneider, Frankfurt/Main. © Gerhard Richter; **2** • Museum of Modern Art, New York. Photo Friedrich Rosenstiel, Cologne. © Gerhard Richter; **3** • Städtische Galerie im Lenbachhaus, Munich. © Gerhard Richter; **4** • Courtesy the artist; **1989: 1** • Courtesy the artist; **2** • Photo Dawoud Bey. Courtesy Jack Tilton/Anna Kustera Gallery, New York; **3** • Courtesy Jack Tilton Gallery, New York; **4** • Courtesy Marian Goodman Gallery, New York; **5** • Courtesy Gavin Brown's Enterprise, New York; **1992: 1** • Courtesy of Documenta Archiv. © DACS 2004; **2** • Courtesy the artist and Metro Pictures Gallery, New York; **3**

• Courtesy Galleria Emi Fontana, Milan. Photo Roberto Marossi, Milan; 4 • Courtesy the artist. Photo Nina Möntmann; 4 • Photo courtesy De Vleeshal, Middelberg, American Fine Arts, Co., New York and Tanya Bonakdar Gallery, New York; 1993a: 1 • Collection Alexina Duchamp, France. © Succession Marcel Duchamp/ADAGP, Paris and DACS, London 2004; 2 • Courtesy the artist. © ARS, NY and DACS, London 2004; 3 • Courtesy James Coleman and Marian Goodman Gallery, New York. © James Coleman; 4 • Courtesy the artist and Metro Pictures Gallery, New York; 5 • Courtesy the artist and Metro Pictures Gallery, New York; 1993b: 1 • Private Collection. Courtesy of the Paula Cooper Gallery, New York; 2 • Arts Council of England, London. Photo Edward Woodman. Courtesy the artist and Jay Jopling/White Cube (London). © the artist; 3 • Courtesy the artist; 4 • Commissioned by Artangel. Sponsored by Beck's. Courtesy Rachel Whiteread and Gagosian Gallery, London. Photo Sue Ormera; 1993c: 1 • Courtesy the Paula Cooper Gallery, New York; 2 • Courtesy the artist and P.P.O.W. Gallery, N.Y.; 3 • Courtesy Sean Kelly Gallery, New York; 4 • Photograph. © Rotimi Fani-Kayode/Autograph ABP; 5 • Courtesy Stephen Friedman Gallery, London; 6 • Courtesy the artist and Brent Sikkema, NYC; 7 • Courtesy the artist and Hauser & Wirth. Photo courtesy Gagosian Gallery, New York; 8 • © 2004 Glenn Ligon; 1994a: 1 • Courtesy Sonnabend Gallery, New York; 2 • Collection of the artist. Photo Ellen Page Wilson, courtesy Pace Wildenstein, New York. © Kiki Smith; 3 • Courtesy the artist and Matthew Marks Gallery. Photo K. Ignatiadis for Jeu de Paume; 4 • Courtesy the artist; 5 • Private Collection/Courtesy Jablonka Galerie, Cologne. Photo Nic Tenwiggenhorn, Düsseldorf; 1994b: 1 • Solomon R. Guggenheim Museum, New York. © Sol LeWitt. © ARS, NY and DACS, London 2004; 2 • Courtesy Regen Projects, Los Angeles; 3 • Courtesy the artist; 4 • Courtesy the artist; 1997: 1 • Courtesy Lunetta Batz, Maker, Johannesburg. © Santu Mofokeng; 2 • © Peter Magubane; 3 • © David Goldblatt; 4 • Courtesy Lunetta Batz, Maker, Johannesburg. © Santu Mofokeng; 5 • Courtesy the artist and Jack Shainman Gallery, New York. © Zwelethu Mthethwa; 6 • Courtesy Goodman Gallery, Cape Town. © Nontsikelelo Veleko; 7 • Courtesy Stevenson, Cape Town and Johannesburg. © Zanele Muholi; 1998: 1 • Photo Florian Holzherr. © James Turrell; 2 • Courtesy the artist. Photo © 1997 Fotoworks Benny Chan; 3 • Courtesy Lisson Gallery, London; 4 • Courtesy David Zwirner, New York; 1999: 1 • Courtesy the artist and Marian Goodman Gallery, New York; 2 • Courtesy the artist and Jay Jopling/White Cube (London). © the artist; 3 • Collection the artist. Courtesy Monika Sprueth Gallery/Philomene Magers. © DACS, London 2004; 2003: 1 • Courtesy the artist and Corvi-Mora, London; 2 • Courtesy the artist and Stephen Friedman Gallery, London; 3 • Courtesy Marian Goodman Gallery, New York; 4 • Courtesy the artist, Frith Street Gallery, London and Marian Goodman Galleries, New York and Paris; 2007a: 1 • Courtesy Paula Cooper Gallery, New York. © Christian Marclay; 2 • Courtesy Paula Cooper Gallery, New York. © Christian Marclay; 3 • Photo courtesy the Artist and Marian Goodman Gallery, New York. © James Coleman; 4 • Courtesy Paula Cooper Gallery, New York. © ADAGP, Paris and DACS, London 2011; 5 • Photo courtesy the Artist and Marian Goodman Gallery, New York. © William Kentridge; 6 • Photo courtesy the Artist and Marian Goodman Gallery, New York. © William Kentridge; 2007b: 1 • © ADAGP, Paris and DACS, London 2011; 2 • Courtesy the Artist and Galerie Daniel Buchholz, Cologne/Berlin; 3 • Courtesy Stuart Shave/Modern Art, London. © Tom Burr; 4 • Image courtesy the Artist and Kimmerich Gallery, New York; 5 • Courtesy the Artist and Greene Naftali Gallery, New York; 6 • Courtesy the Artist and Metro Pictures; 2007c: 1 • © Hirst Holdings Limited and Damien Hirst. All rights reserved, DACS 2011; 2 • Photo Laurent Lecat. © Jeff Koons; 3 • Photo © Andy Rain/epa/Corbis. © Hirst Holdings Limited and Damien Hirst. All rights reserved, DACS 2011; 2009a: 1 • Courtesy Galerie Lelong, New York. © The Estate of Ana Mendieta Collection; 2 • Courtesy Studio Tania Bruguera; 3 • Courtesy Gavin Brown Enterprise © Rirkrit Tiravanija; 4 • Courtesy Gavin Brown Enterprise © Rirkrit Tiravanija; 5 • Courtesy Marian Goodman Gallery, Paris / New York. © ADAGP, Paris and DACS, London 2011; 6 • Courtesy Anton Vidokle; 2009b: 1 • Installation view "Martin Kippenberger", Van Abbe Museum, Eindhoven, 2003. © Estate Martin Kippenberger, Galerie Gisela Capitain, Cologne; 2 • Courtesy the Artist, Reena Spaulins, New York and Galerie Daniel Buchholz, Cologne/Berlin; 3 • National Gallery of Art, Washington, D.C., January 20, 2004. Image courtesy Friedrich Petzel Gallery, New York. Photo Lammy Photo; 4 • Courtesy the Artist and Galerie Daniel Buchholz, Cologne/Berlin; 5 • Courtesy the Artist and Galerie Daniel Buchholz, Cologne/Berlin; 6 • Image courtesy Friedrich Petzel Gallery, New York. Photo Thomas Mueller; 7 • Photo Jeffrey Sturges; 2009c: 1 • Courtesy Gladstone Gallery, New York; 2 • Courtesy Gladstone Gallery, New York; 3 • Courtesy Andrea Geyer; 4 • © Harun Farocki 2009; 5 • Courtesy Cheim & Read Gallery, New York / © ARS, NY and DACS, London 2011; 2010a: 1 • Courtesy the Artist; Leister Foundation, Switzerland; Erlenmeyer Stiftung, Switzerland and Galerie Urs Meile, Beijing-Lucerne; 2 • Courtesy the Artist; Leister Foundation, Switzerland; Erlenmeyer Stiftung, Switzerland and Galerie Urs Meile, Beijing-Lucerne; 3 • Photo Tate, London, 2011. © Ai Weiwei; 4 • Courtesy the Artist; Leister Foundation, Switzerland; Erlenmeyer Stiftung, Switzerland and Galerie Urs Meile, Beijing-Lucerne. Photograph by Frank Schinski; 5 • © Wang Guangyi; 6 • © Zhang Huan; 7 • Courtesy Pace Gallery, New York. © Zhang Huan; 2010b: 1 • Courtesy Bernadette Corporation; 2 • Courtesy John Kelsey; 3 • Images from the Jumex traveling show curated by Adriano Pedrosa "Intruders (Foreigners Everywhere, 2004–10)", 2010, Courtesy the Artist and Gaga Arte Contemporanea, Mexico D.F. and Metro Pictures, New York; 4 • © 2010 Cao Fei, courtesy Lombard Fried Projects, New York; 5 • Courtesy Anthony Reynolds Gallery, London. © the Artist; 6 • Courtesy www.theyesmen.org; 2015: 1 • Photo Ed Lederman; 2 • Courtesy Herzog & de Meuron; 3 • Photo Roland Halbe; 4 • age fotostock/Alamy Stock Photo; 5 • Diller Scofidio + Renfro; 6 • Courtesy Jeremy Deller; 7 • Courtesy Sharon Hayes

찾아보기

옮긴이 후기

『1900년대 이후의 미술사』가 한국어판으로 출간된 지 10년이
다 되어 간다. 2007년의 초판과 2012년의 개정증보판에 이어,
이번에 세 번째 판을 선보이게 되었다. 거듭된 증보판의 발간은
계속해서 최신 미술에 대한 해석이 추가되고 동시에 20세기
미술을 읽는 새로운 접근법이 보충되는 이 책의 '과정적' 특성에
따른 것이지만, 더욱 근본적으로는 이 책에 대한 한국 독자들의
뜨거운 관심과 애정 덕분임을 옮긴이들은 잘 알고 있다. 절실히
감사드리고, 또 그만큼 막중한 책임감을 느낀다.

이번 3판의 번역 출간을 준비하면서 옮긴이들은 새롭게 추가된
내용을 번역하는 작업만큼이나 기존 번역을 수정하는 데 많은
힘을 쏟았다. 문장을 다듬는 것부터 오류를 바로잡는 일까지
모든 종류의 수정 작업은 특히 이안학당의 조주연 선생님과
서울대학교 미학과 대학원 미술이론 전공자들이 3년에 걸친
학습의 결과를 공유해 주었기에 가능했다. 이 자리를 빌려 진심
어린 감사의 말씀을 전한다. 또한 빠듯한 일정에도 불구하고 모든
면에서 원활하게 3판을 낼 수 있게 신경을 써 주신 세미콜론
편집부에도 깊은 감사의 인사를 드린다. 이처럼 여러 도움을
받았음에도 불구하고 여전히 번역에서 발견되는 오류는 전적으로
옮긴이들이 미숙한 탓이다. 독자들의 지속적인 관심과 질책을
바란다.

2016년 4월
옮긴이 일동

옮긴이별 옮긴 부분

배수회　1900b, 1915, 1916a, 1917a, 1917b, 1920, 1921, 1923, 1925d, 1926, 1927b, 1928a, 1928b, 1929, 1934a, 1934b, 1937b, 1945, 1955b, 1959b, 2009c

신정훈　1900a, 1903, 1909, 1922, 1931a, 1946, 1949b, 1957a, 1957b, 1958, 1959a, 1960b, 1962c, 1962d, 1963, 1964b, 1965, 1966b, 1967a, 1968b, 1969, 1970, 1971, 1972a, 1972b, 1977a, 1977b, 1984a, 1984b, 1992, 1993a, 1993b, 1994a, 2007a, 2007b, 2009b, 2010b, 라운드테이블-오늘의 미술이 처한 곤경

오유경　1906, 1908, 1910, 1913, 1914, 1918, 1924, 1925b, 1925c, 1927a, 1927c, 1930b, 1931b, 1935, 1937c, 1942a, 1942b, 1944a, 1951, 1953, 1956, 1960a, 1960c, 1966a, 1968a, 1997, 2007c, 라운드테이블-20세기 중반의 미술

김홍기　서론1-5, 1907, 1947a, 1949a, 1959c, 1961, 1967b, 1975, 1988, 1994b, 1998(702쪽 상자글 제외), 2001, 용어 해설

오윤정　1925a, 1947b, 1955a, 1964a, 1976, 1980, 1986, 1987, 1989, 1997, 2003

조현정　1933, 1943, 1959d, 1972c, 1973, 1974, 1993c, 1998 702쪽 상자글, 2009a, 2010a, 2015

김일기　1911, 1912, 1921a, 1937a, 1944b, 1962a, 1967c, 1975b

유정아　1916b, 1919, 1930a, 1936, 1959e, 1962b

1900년 이후의 미술사: 모더니즘, 반모더니즘, 포스트모더니즘
3판

1판 1쇄 펴냄 2007년 9월 2일
1판 2쇄 펴냄 2011년 1월 25일
2판 1쇄 펴냄 2012년 8월 20일
3판 1쇄 펴냄 2016년 4월 28일
3판 2쇄 펴냄 2016년 8월 31일
3판 3쇄 펴냄 2023년 1월 15일

지은이 | 할 포스터, 로잘린드 크라우스, 이브-알랭 부아, 벤자민 H. D. 부클로, 데이비드 조슬릿
옮긴이 | 배수회, 신정훈, 오유경, 김홍기, 오윤정, 조현정, 김일기, 유정아
펴낸이 | 박상준
펴낸곳 | (주)사이언스북스

출판등록 1997. 3. 24(제16-1444호)
(06027) 서울특별시 강남구 도산대로1길 62
대표전화 02-515-2000 팩시밀리 02-515-2007
편집부 02-517-4263 팩시밀리 02-514-2329
www.semicolon.co.kr

ISBN 978-89-8371-781-8 03600

세미콜론은 이미지 시대를 열어 가는 (주)사이언스북스의 브랜드입니다.